CD: 320(038)
330(038)
336(038)
338(038)
340(038)
380(038)
650(038)

ROBERT HERBST

ALAN G. READETT

**DICTIONNAIRE**

**DES TERMES**

**COMMERCIAUX, FINANCIERS ET JURIDIQUES**

TOME III: FRANÇAIS – ANGLAIS – ALLEMAND

# DICTIONNAIRE
## DES TERMES
# COMMERCIAUX, FINANCIERS ET JURIDIQUES

Comprenant
Organisations internationales,
notamment
les Communautés Européennes

Commerce et Industrie
Exportations et Importations
Production, Distribution, Marchés

★★

Banque, Bourse, Crédits et Finance
Changes, Impôts, Taxes et Douanes
Transports terrestres, maritimes et aériens
Postes, Assurances

★★★

Sciences économiques, sociales et politiques

★★★★

Toutes les branches du
Droit privé et public
Législation, Juridiction, Administration

TOME III: FRANÇAIS – ANGLAIS – ALLEMAND
DEUXIÈME ÉDITION, REVUE ET AUGMENTÉE

PAR

## ROBERT HERBST

DOCTEUR EN DROIT
DOCTEUR ÈS SCIENCES
AVOCAT

ET

## ALAN G. READETT

TRANSLEGAL S.A.
THOUNE, SUISSE

# DICTIONARY

OF

## COMMERCIAL, FINANCIAL AND LEGAL TERMS

Comprising
International Organisations,
especially
the European Communities

★

Trade and Industry
Exporting and Importing
Manufacturing, Distributing and Marketing

★ ★

Banking, Stock-Exchange, Finance
Foreign Exchange, Taxation and Customs
Land, Sea and Air Transport
Postal Services, Insurance

★ ★ ★

Economics, Social Science and Politics

★ ★ ★ ★

All fields of Private and Public Law including
the Legislative, Executive and Judicial
Branches of Government

VOLUME III: FRENCH – ENGLISH – GERMAN
SECOND EDITION, REVISED AND ENLARGED

BY

## ROBERT HERBST

DOCTOR OF LAW
DOCTOR OF SCIENCE
ATTORNEY AND COUNSELLOR AT LAW

AND

## ALAN G. READETT

TRANSLEGAL LTD.
THUN, SWITZERLAND

# WÖRTERBUCH

DER

## HANDELS-, FINANZ- UND RECHTSSPRACHE

Umfassend
Internationale Organisationen,
insbesondere
die Europäischen Gemeinschaften

★

Handel und Industrie
Export und Import
Produktion, Verteilung und Absatz

★★

Bank-, Börsen-, Kredit- und Finanzwesen
Währung, Besteuerung und Zoll
Land-, See- und Lufttransport
Postdienste und Versicherungen

★★★

Nationalökonomie, Sozialwissenschaft und Politik

★★★★

Alle Zweige des privaten und öffentlichen Rechts
Gesetzgebung, Rechtsprechung und Verwaltung

BAND III: FRANZÖSISCH – ENGLISCH – DEUTSCH
ZWEITE, NEU BEARBEITETE UND ERGÄNZTE AUFLAGE

VON

### ROBERT HERBST

DOKTOR BEIDER RECHTE
DOKTOR DER PHILOSOPHIE
RECHTSANWALT

UND

### ALAN G. READETT

TRANSLEGAL AG.
THUN, SCHWEIZ

VOLUME I: English – German – French
First published (Lucerne) 1955
Second Edition 1965
Third Impression 1966
Third Edition 1968
Fourth Impression 1979
Fourth Edition 1985
Fifth Impression 1989

BAND II: Deutsch – Englisch – Französisch
First published 1959
Second Edition 1966
Third Impression 1976
Third Edition 1979
Fourth Impression 1982
Fourth Edition 1989

TOME III: Français – Anglais – Allemand
First published 1966
Second Impression 1975
Third Impression 1979
Second Edition 1982
Fourth Impression 1989

\* \* \*

Tous droits réservés, y compris expressément les droits de traduction, d'adaptation en d'autres langues, de la reproduction d'extraits, de la production de copies par photocopies, microfilms, copies Xerox et autres méthodes similaires, par cartes perforées ou par quelque méthode de traitement de données que ce soit, ou par regroupement dans un autre ordre des termes ou d'une partie des termes sous quelque forme que ce soit.

All rights reserved, expressly including the rights of translation, of adaptation to other languages, of reproduction by way of abstracts, photocopies, microfilms, Xerox and similar methods, punched card or magnetic copying and data-processing techniques, and of rearranging the contents or any part thereof.

Alle Rechte vorbehalten, ausdrücklich eingeschlossen die Rechte der Übersetzung, der Bearbeitung für andere Sprachen, der auszugsweisen Wiedergabe, der Herstellung von Photokopien oder Mikrofilmen, der Reproduktion durch Xerox oder ähnliche Methoden, durch Lochkarten oder magnetische Kopier- und Datenverarbeitungstechniken und der Zusammenstellung des Inhaltes oder von Teilen desselben in anderer Anordnung.

\* \* \*

Book Cover © 1958
Translegal © 1966

© 1989

\* \* \*

COPYRIGHT © 1989
by TRANSLEGAL Ltd., THUN, Switzerland
(Established 1955)

PRINTED IN SWITZERLAND
by OTT Verlag + Druck AG, THUN
ISBN 3-85942-012-7

## AVANT-PROPOS

    Ce volume constitue la DEUXIÈME ÉDITION du tome Français–Anglais–Allemand de la série de dictionnaires trilingues, éditée en trois volumes depuis 1952 par le Dr. ROBERT HERBST. La parution de ce volume, entièrement remanié par Monsieur ALAN READETT, fait que la série devient la série HERBST-READETT. L'insertion des expressions et mots les plus récents, ainsi que les remaniements et les suppressions des termes sont dus à Alan Readett. Robert Herbst a revu tout le manuscrit.

    Au cours du travail de révision, Monsieur Readett a reçu de l'aide de certains de ses collègues de la Commission des Communautés européennes à Bruxelles. Mr. E. P. LATHAM, de la Direction pour le rapprochement des législations, a fourni des explications et les équivalents de beaucoup de termes juridiques. Mr. LEN SCOTT, de la Division anglaise de traduction et Mr. PETER POWRIE de la Division «Transports maritimes et sécurité», ainsi que d'autres trop nombreux à citer nominativement, ont fait preuve d'une patience exemplaire en répondant à maintes questions. Nous leur exprimons ici à tous nos remerciements très sincères.

    Les auteurs et les éditeurs ont le ferme espoir que le présent volume s'avérera aussi utile que les précédentes éditions.

**Thoune/Bruxelles**                                                                                  ROBERT HERBST
Mai 1982/Mars 1987                                                             ALAN G. READETT

## PREFACE

    This volume is the SECOND EDITION of the French-English-German part of the three-volume set of trilingual dictionaries initiated by Dr. ROBERT HERBST in 1952. With the advent of a new author, the series assumes a new, joint title: the HERBST-READETT. All the new terms, rearrangements and deletions were the work of ALAN READETT. Dr. Herbst scrutinized the entire manuscript.

    Much help has been given by a number of Mr. Readett's colleagues in the Commission of the European Communities in Brussels. Many valuable explanations of legal terms have been provided by Mr. E. P. LATHAM, of the Directorate for Approximation of Laws; Messrs. LEN SCOTT of the English Translation Division and PETER POWRIE of the Maritime Transport and Safety Division have been very patient in answering questions; others, too numerous to name individually, have also been most helpful. To them all, our sincere thanks.

    The authors and publishers express their hope that this volume will prove as useful to-day as the preceding editions have been in the past.

**Thun/Brussels**                                                                                  ROBERT HERBST
May 1982/March 1987                                                          ALAN G. READETT

## VORWORT

    Der vorliegende Band bildet die ZWEITE AUFLAGE des Bandes «Französisch-Englisch-Deutsch» der von Dr. ROBERT HERBST seit 1952 veröffentlichten, dreibändigen Wörterbuchserie. Mit der inzwischen erfolgten Erweiterung der Bearbeitung durch Mr. ALAN READETT erscheint diese Auflage und die Gesamtserie nunmehr unter dem gemeinsamen Namen HERBST-READETT. Die Aufnahme von neuen und allerneuesten Fachausdrücken und die damit verbundenen Anordnungen und Streichungen erfolgten durch Alan Readett. Die dementsprechende Gesamtüberarbeitung des Manuskripts oblag Robert Herbst.

    Bei der Neubearbeitung haben mehrere von Mr. Readetts Kollegen in der «Kommission der Europäischen Gemeinschaften» in Brüssel unterstützend mitgewirkt. Insbesondere stammt die Fassung zahlreicher Rechtsbegriffe von Mr. E. P. LATHAM von der Direktion Rechtsangleichung. Mr. LEN SCOTT von der Englischen Übersetzungsabteilung und Mr. PETER POWRIE von der Division für Seeverkehr und Sicherheit und mehrere weitere Experten haben in unermüdlicher Beantwortung von Fachfragen zur Klarstellung zahlreicher Probleme beigetragen. Ihnen allen gilt hiermit aufrichtiger Dank.

    Verfasser und Verlag sind der angenehmen Erwartung, daß der vorliegende Band sich ebenso nützlich erweisen wird wie alle bisherigen Bände dieser gesamten Serie.

**Thun/Brüssel**                                                                               ROBERT HERBST
Mai 1982/März 1987                                                        ALAN G. READETT

# INTRODUCTION ET EXPLICATIONS

L'ORDONNANCE GÉNÉRALE et la DISPOSITION des matières sont si claires et si simples que ce dictionnaire peut être utilisé sans explications. On tirera toutefois un plus grand profit de ses AVANTAGES PARTICULIERS en tenant compte des points suivants:

Chaque «mot clef» est reproduit, eu égard à son importance et à sa signification:

    I  Dans le plus grand nombre de ses **combinaisons** les plus importantes et les plus fréquentes.

   II  En séparant et en définissant de manière précise ses **significations** possibles.

    I  Dans les **combinaisons,** le «mot clef» est successivement reproduit avec des substantifs, adjectifs et verbes dont la majorité est assemblée en groupes dans l'ordre alphabétique. Ces groupes sont eux-mêmes séparés l'un de l'autre et identifiés par un astérisque ★.

   II  Les différentes **significations** d'un «mot clef» sont indiquées par les lettres Ⓐ Ⓑ Ⓒ, etc. Les diverses significations de combinaisons littéralement identiques sont numérotées ①②, etc.

Afin d'éviter que **deux pages** doivent être consultées pour chercher **la combinaison des mots,** la plupart des plus importantes et des plus fréquentes combinaisons sont reproduites au-dessous de **chaque élément constitutif** en tant que «mot clef» au choix de l'usager.

    P. e.:  **imposition** $f$ Ⓒ | **période de l'** ~ |   – Tome III, page 485 –
           **période** $f$ | ~ **de l'imposition** |   – Tome III, page 679 –

Les RENVOIS indiqués par [VIDE:...] concernent toujours un groupe entier de combinaisons du «mot clef» et jamais un «mot clef» seul.

    P. e.:  **taux** $m$ Ⓐ | ~ **d'escompte** |   – Tome III, page 891 –
           VIDE: **escompte** $m$ Ⓔ |   – Tome III, page 382 –

SIGNES:

~    Répétition du symbole pour le «mot clef» et toujours dans la combinaison qui s'y rattache.

–    Répétition du symbole pour le «mot clef» qui précède immédiatement et toujours placé au commencement d'une ligne.

| et ||    Passage d'une langue à une autre.

[ ]    Les crochets contiennent toujours une **explication** de quelque chose qui précède immédiatement.

( )    Les parenthèses contiennent toujours une **signification additionnelle et équivalente** de la matière qui précède immédiatement.

ORTHOGRAPHE: L'orthographe employée est celle

    du WEBSTER's INTERNATIONAL DICTIONARY pour l'anglais,
    du DUDEN, RECHTSCHREIBUNG pour l'allemand, et
    du ROBERT, DICTIONNAIRE DE LA LANGUE FRANÇAISE pour le français
    compte tenu des variations consacrées par la pratique comme suite à un constant et fréquent usage.

★ ★ ★

# INTRODUCTION AND EXPLANATIONS

While no effort has been spared to make the ORGANIZATION and ARRANGEMENT of the Dictionary so clear and simple that it can be used without specific instructions, nevertheless, to assure maximum effectiveness and benefit from its SPECIAL FEATURES, the user's attention is invited to the following:

According to importance and meaning, each keyword is reproduced:

    I  In the maximum number of its most important and frequent **combinations** and

   II  With precise differentiation and definition of its possible **meanings**.

    I  In the **combinations,** the keyword is successively reproduced with nouns, adjectives and verbs, the majority thereof being assembled in alphabetically arranged groups, and the groups being separated from each other and identified by an asterisk ★.

   II  The several **meanings** of a given keyword are identified by the symbols Ⓐ Ⓑ Ⓒ etc. The several meanings of textually identical combinations are identified by the symbols ① ② etc.

To avoid having to consult **two pages** when looking up **combinations of words,** most of the more important and frequent combinations are reproduced under **each of the two component parts** as separate keywords at the choice of the user.

    E. g.  **balance** $s$ Ⓔ | ~ **of trade** |    – Volume I, page 91 –
            **trade** $s$ Ⓐ | **balance of** ~ |    – Volume I, page 1044 –

CROSS-REFERENCES as indicated by [VIDE: . . .] always relate to an entire group of keyword combinations, never to individual keywords:

    E. g.  **exchange** $s$ Ⓓ | **foreign** ~ |    – Volume I, page 391 –
           VIDE: **foreign** $adj$ Ⓐ |    – Volume I, page 438 –

SYMBOLS:

~        Repeat symbol for the keyword and always within a combination thereof.

–        Repeat symbol for the immediately preceding keyword and always used at the beginning of a line.

| and ||    Transition from one language to the other.

[ ]      Brackets always enclose an **explanation** of whatever immediately precedes.

( )     Parenthesis always enclose an **additional equivalent meaning** of the immediately preceding matter.

SPELLING: The spelling used is

    according to WEBSTER's INTERNATIONAL DICTIONARY for English,
    according to DUDEN, RECHTSCHREIBUNG for German, and
    according to ROBERT, DICTIONNAIRE DE LA LANGUE FRANÇAISE for French,
to the extent that variations have not become customary in practice as the result of constant and frequent usage.

★ ★ ★

# EINFÜHRUNG UND ERKLÄRUNGEN

Es ist alle Mühe aufgewendet worden, um AUFBAU und ANORDNUNG so klar und einfach zu gestalten, daß das Wörterbuch ohne Anleitung benützt werden kann. Zur bestmöglichen Ausnutzung seiner BESONDEREN VORTEILE empfiehlt es sich jedoch, folgendes zu beachten:

Je nach Wichtigkeit und Bedeutung findet sich das Stichwort wiedergegeben:

    I  In möglichst vielen von seinen wichtigsten und häufigsten **Verbindungen** und

   II  unter genauer Trennung und Definition seiner möglichen **Bedeutungen**.

    I  In seinen **Verbindungen** findet sich das Stichwort der Reihe nach zusammengesetzt mit Hauptwörtern, Eigenschaftswörtern und Zeitwörtern. Bei größerer Anzahl finden sich diese Verbindungen in Gruppen zusammengefaßt, welche in sich wieder alphabetisch geordnet sind. Die Gruppen sind durch das Zeichen ★ voneinander getrennt und kenntlich gemacht.

   II  Mehrere **Bedeutungen** ein und desselben Stichwortes sind durch die Zeichen Ⓐ Ⓑ Ⓒ usw. gekennzeichnet. Mehrere Bedeutungen ein und derselben Wortverbindung sind durch die Zeichen ① ② usw. gekennzeichnet.

Um für eine Wortverbindung **zweimaliges** Aufschlagen zu ersparen, finden sich die wichtigsten und häufigsten Wortverbindungen unter **jeder der beiden Komponenten** als eigenes Stichwort nach Wahl des Benützers.

    Z. B.  **Lizenzvertrag** *m* |     – Band II, Seite 531 –
           **Vertrag** *m* | **Lizenz** ~ |  – Band II, Seite 879 –

VERWEISUNGEN [durch VIDE: . . .] beziehen sich niemals auf einzelne Stichworte, sondern stets auf ganze Gruppen von Stichwort-Verbindungen:

    Z. B.  **Police** *f* | **Versicherungs** ~ |  – Band II, Seite 613 –
           VIDE: **Versicherungspolice** *f* |  – Band II, Seite 872 –

ZEICHEN:

~    Wiederholungszeichen an Stelle des Stichwortes, stets innerhalb einer Stichwort-Verbindung.

–    Wiederholungszeichen an Stelle des jeweils vorhergehenden Stichwortes, stets zu Beginn der Zeile.

| und ||  Übergang von einer Sprache zur andern.

[ ]    Diese Klammern enthalten eine **Erklärung** des unmittelbar Vorhergehenden.

( )    Diese Klammern enthalten eine **zusätzliche gleichwertige Bedeutung** des unmittelbar Vorhergehenden.

RECHTSCHREIBUNG: Diese richtet sich

    im Englischen:     nach WEBSTER's INTERNATIONAL DICTIONARY
    im Deutschen:     nach DUDEN, RECHTSCHREIBUNG
    im Französischen:  nach ROBERT, DICTIONNAIRE DE LA LANGUE FRANÇAISE
    soweit nicht in der Praxis durch häufigen Gebrauch Abweichungen üblich geworden sind.

# ABRÉVIATIONS – ABBREVIATIONS – ABKÜRZUNGEN

Employées uniformément dans les trois volumes de cet ouvrage
As used uniformly in the three volumes of this work
Einheitlich in den drei Bänden dieses Werkes

| | | | | | | |
|---|---|---|---|---|---|---|
| q. | quelqu'un | sb. | somebody | jd. | jemand |
| qch. | quelque chose | sth. | something | jds. | jemandes |
| | | os. | oneself | jdm. | jemandem |
| | | | | jdn. | jemanden |
| | | | | etw. | etwas |

| | | | |
|---|---|---|---|
| s | nom (substantif) | noun (substantive) | Hauptwort (Substantiv) |
| m | masculin | masculine | männlich |
| f | féminin | feminine | weiblich |
| n | neutre | neuter | sächlich |
| sing | singulier | singular | Einzahl |
| pl | pluriel | plural | Mehrzahl |
| adj | adjectif | adjective | Eigenschaftswort |
| adv | adverbe | adverb | Umstandswort |
| v | verbe | verb | Zeitwort |
| part | participe | participle | Mittelwort |
| imp | impératif | imperative | Befehlsform |
| prep | préposition | preposition | Präposition |
| attr | attribut | attributive | Attribut |
| num | numéral | numeral | Zahlwort |
| suite | suite | cont'd  continued | Forts Fortsetzung |

[USA]  en usage spécifiquement aux Etats-Unis d'Amérique
used specifically in the United States of America
besonders in den Vereinigten Staaten von Amerika gebräuchlich

[GB]  en usage spécifiquement en Grande-Bretagne
used specifically in Great Britain
besonders in Großbritannien gebräuchlich

[S]  en usage spécifiquement en Suisse
used specifically in Switzerland
besonders in der Schweiz gebräuchlich

[B]  en usage spécifiquement en Belgique
used specifically in Belgium
besonders in Belgien gebräuchlich

# A

**abaissement** *m* Ⓐ | lowering; falling-off; sinking; reduction; diminution ‖ Sinken *n*; Fallen *n*; Senkung *f*; Herabsetzung *f*; Reduktion *f* | ~ **des barrières douanières** | lowering of customs (tariff) barriers ‖ Senkung (Abbau *m*) der Zollschranken | ~ **d'impôt;** ~ **fiscal** | tax abatement; tax cut(s) ‖ Steuersenkung | ~ **des prix** ① | reduction of prices; price reduction ‖ Herabsetzung (Senkung) der Preise; Preissenkung | ~ **des prix** ② | fall in prices; dropping of prices ‖ Fallen (Sinken) der Preise | ~ **des salaires** ① | salary reduction (cut) ‖ Gehaltskürzung *f*; Lohnkürzung | ~ **des salaires** ② | wage deflation ‖ Absinken der Löhne; Lohnabbau | ~ **du taux de l'escompte** | reduction of the bank-rate; lowering of the discount ‖ Diskontherabsetzung; Diskontermäßigung; Diskontsenkung | ~ **des taux d'intérêt** ① | reduction of interest rates ‖ Zinsherabsetzung; Zinssenkung | ~ **des taux d'intérêt** ② | lowering of the interest charges ‖ Senkung der Zinslasten | ~ **des valeurs** | drop in value; deterioration in values ‖ Sinken der Werte (des Wertes); Wertsenkung.

**abaissement** *m* Ⓑ [humiliation] | abasement; humiliation ‖ Erniedrigung *f*.

**abaisser** *v* Ⓐ [réduire] | to lower; to reduce; to bring down; to lessen ‖ senken; herabsetzen; vermindern | ~ **la natalité** | to lower (to bring down) the birth rate ‖ die Geburtenziffer senken | ~ **les prix** | to reduce the prices ‖ die Preise herabsetzen (senken) | ~ **le taux de l'escompte** | to lower the bankrate ‖ den Diskontsatz senken | **s' ~** | to be lowered; to fall; to go down ‖ sich senken; sinken; fallen; gesenkt (herabgesetzt) werden.

**abaisser** *v* Ⓑ [diminuer de valeur] | to depreciate; to become depreciated; to deteriorate in value ‖ an Wert verlieren; eine Wertminderung erfahren; im ert sinken; entwertet werden.

**abaisser** *v* Ⓒ [humilier] | to abase; to humble; to humiliate ‖ erniedrigen.

**abaliénation** *f* | transfer; transfer of ownership (of title); conveyance of property ‖ Veräußerung *f*; Abtretung *f*; Übertragung *f*; Übereignung *f*; Eigentumsabtretung *f* | ~ **des terres** | transfer of property ‖ Landabtretung.

**abaliéner** *v* | to transfer; to convey (to transfer) title ‖ veräußern; abtreten; übertragen.

**abandon** *m* Ⓐ [abandonnement] | abandonment; renunciation; relinquishment; surrender ‖ Aufgeben *n*; Aufgabe *f*; Überlassung *f*; Verzicht *m*; Preisgabe *f* | ~ **des biens du failli aux créanciers** | surrender of the bankrupt's estate (property) to the creditors ‖ Überlassung der Konkursmasse an die Gläubiger | **contrat d' ~; concordat par d'actif** | composition by assigning the assets to the creditors ‖ Vergleich *m* durch Überlassung der Aktiven (der Aktivmasse) an die Gläubiger | **déclaration d' ~** | declaration of abandonment; transfer declaration ‖ Aufgabeerklärung *f*; Abandonerklärung; Abtretungserklärung | ~ **d'un droit** | renunciation (relinquishment) of a right ‖ Aufgabe *f* eines Rechts; Verzicht *m* auf ein Recht | ~ **des marchandises en douane** | abandonment of goods in customs ‖ Preisgabe von Zollgut an die Zollbehörden | ~ **de navire;** ~ **de naufrage** | abandonment of a ship ‖ Überlassung eines Schiffes | ~ **de possession** | giving-up of possession; dereliction ‖ Besitzaufgabe; Aufgabe des Besitzes | ~ **des poursuites** | stopping of the proceedings ‖ Einstellung des Verfahrens | ~ **d'une prime** | abandonment of an option ‖ Verfallenlassen (Nichtausübung) einer Option | **faire ~ (l' ~ ) de qch.** | to abandon (to renounce) sth.; to give sth. up; to make abandonment of sth. ‖ etw. aufgeben (preisgeben); auf etw. Verzicht leisten; etw. abandonnieren.

**abandon** *m* Ⓑ | leaving; neglect; desertion ‖ Verlassen; Vernachlässigung; Desertion | ~ **d'enfant** | abandonment of a child ‖ Kindesaussetzung | ~ **de famille** | neglect (desertion) of one's family ‖ böswillige Vernachlässigung der Unterhaltspflichten | **incitation à l' ~** | incitement to desertion ‖ Verleitung zur Desertion | ~ **malicieux;** ~ **méchant** | wilful desertion; malicious abandonment ‖ bösliches (böswilliges) Verlassen | **à l' ~** | unprotected; uncared for ‖ unbeschützt; vernachlässigt.

**abandon** *m* Ⓒ [délaissement] | destitution ‖ Armut; bittere Not.

**abandonnable** *adj* | to be abandoned ‖ aufzugeben.

**abandonnataire** *m* | abandonee ‖ Person, zu deren Gunsten etw. abgetreten (abandonniert) wird.

**abandonnateur** *m* | abandoner ‖ [der] Abtretende.

**abandonné** *m* Ⓐ | person abandoned (left alone) (deserted) ‖ hilflose Person *f*; Hilfloser *m*.

**abandonné** *m* Ⓑ | person of profligate character ‖ liederliche (lasterhafte) Person.

**abandonné** *adj* | abandoned ‖ verlassen; aufgegeben | **biens ~ s** | abandoned property ‖ herrenloses Gut | **enfant ~** | waif; stray ‖ verwahrlostes Kind | **navire ~** | abandoned (derelict) ship; derelict ‖ aufgegebenes Schiff; Wrack | **objet ~** | derelict ‖ herrenloser Gegenstand; herrenlose Sache.

**abandonner** *v* Ⓐ | to abandon; to renounce; to give up; to relinquish ‖ aufgeben; abtreten; überlassen; verzichten | **action d' ~** | act of abandonment ‖ Verzichtshandlung; Abtretungshandlung | ~ **ses biens à ses créanciers** | to surrender one's assets to one's creditors ‖ sein Vermögen seinen Gläubigern überlassen | ~ **ses droits** | to renounce one's rights ‖ auf seine Rechte verzichten; seinen Rechten entsagen | ~ **les lieux** | to vacate the premises ‖ die Räumlichkeiten freimachen; das Lo-

**abandonner** v Ⓐ *suite*
kal (die Lokale) räumen | ~ **son mandat** | to vacate one's seat ‖ sein Mandat niederlegen | ~ **ses prétentions** | to abandon (to renounce) (to waive) (to forego) one's claims ‖ auf seine Ansprüche verzichten; sich seiner Ansprüche begeben | ~ **sa prime** | to relinquish one's forfeit ‖ seine Anzahlung verfallen lassen | ~ **une prime** | to abandon an option ‖ eine Option verfallen lassen (nicht ausüben) | ~ **un procès** | to withdraw an action ‖ eine Klage zurückziehen (zurücknehmen).

**abandonner** v Ⓑ [délaisser] | to leave; to desert ‖ verlassen | ~ **le bâtiment** | to abandon ship ‖ das Schiff verlassen (aufgeben).

**abandonneur** *adj* | renouncing; relinquishing ‖ abtretend.

**abattage** *m* Ⓐ | **droit d'** ~ ; **taxe à l'** ~ | slaughtering tax ‖ Schlachtsteuer *f*.

**abattage** *m* Ⓑ | **vente à l'** ~ | street vending ‖ Verkauf auf offener Straße; Straßenverkauf.

**abattement** *m* | abatement; deduction ‖ Abzug *m*; Abschlag *m* | ~ **à la base** | personal allowance [on earned income] ‖ [steuerfreier] Abzugsbetrag | **taux d'** ~ | abatement factor ‖ Ermäßigungssatz *m* | ~ **tarifaire** | tariff cut ‖ Tarifermäßigung *f*.

**abattements** *mpl* | reduction ‖ Abbau *m*; Herabsetzung *f*.

**abdicable** *adj* | to be given up (renounced) ‖ verzichtbar.

**abdicataire** *m* | person who has abdicated ‖ Person, welche abgedankt hat.

**abdicataire** *adj* | abdicating ‖ abdankend.

**abdication** *f* Ⓐ | abdication ‖ Abdankung *f* | **acte d'** ~ ‖ deed (instrument) of abdication ‖ Abdankungsurkunde *f* | ~ **de la couronne** | abdication of the crown ‖ Niederlegung *f* der Krone | ~ **du trône** | abdication of the throne ‖ Thronentsagung *f*.

**abdication** *f* Ⓑ [démission] | resignation ‖ Rücktritt *m*; Amtsniederlegung *f*.

**abdication** *f* Ⓒ [renonciation] | renunciation; surrender; waiving; waiver ‖ Verzicht *m*; Verzichtleistung *f* | ~ **de (de ses) droits** | renunciation (surrender) (waiving) of rights (of one's rights) ‖ Rechtsverzicht; Verzicht auf seine Rechte | **faire** ~ **de ses droits** | to renounce (to surrender) one's rights ‖ seine Rechte aufgeben; auf seine Rechte verzichten.

**abdiquant** *adj* | abdicating ‖ abdankend.

**abdiquer** v Ⓐ | to abdicate ‖ abdanken | ~ **la couronne** | to abdicate the crown ‖ die Krone niederlegen | ~ **le trône** | to abdicate the throne ‖ dem Thron entsagen.

**abdiquer** v Ⓑ [démissionner] | to resign one's post; to retire from a post; to quit the service; to tender one's resignation ‖ sein Amt niederlegen; seinen Abschied nehmen; den Dienst quittieren; seine Entlassung (Demission) einreichen.

**abdiquer** v Ⓒ [renoncer] | to renounce; to waive; to give up ‖ verzichten; entsagen; aufgeben.

**aberration** *f* | aberration ‖ Verirrung *f* | ~ **mentale** | mental aberration ‖ Geistesstörung *f*.

**abjuration** *f* | abjuration; denial (renunciation) on (upon) oath; forswearing ‖ Abschwörung *f*; eidliche Entsagung *f* | **faire** ~ **de qch.** | to abjure sth.; to forswear sth.; to deny (to renounce) sth. on oath ‖ etw. abschwören.

**abjuratoire** *adj* | **acte** ~ | act of abjuration ‖ Abschwörungshandlung *f* | **formule** ~ | formula of abjuration ‖ Abschwörungsformel *f*.

**abjurer** v | to abjure; to forswear; to swear off ‖ abschwören; eidlich entsagen.

**abnégation** *f* | abnegation ‖ Ableugnung *f* | **faire** ~ **de ses intérêts** | to sacrifice one's interests ‖ seine eigenen Interessen opfern | ~ **de soi** | self-denial; self-sacrifice ‖ Selbstverleugnung *f*; Selbstaufopferung *f*.

**abolir** v Ⓐ | to abolish; to do away with ‖ abschaffen; beseitigen.

**abolir** v Ⓑ [abroger] | to repeal; to abrogate ‖ aufheben.

**abolissable** *adj* Ⓐ | to be abolished ‖ abzuschaffen.

**abolissable** *adj* Ⓑ [abrogeable] | repealable ‖ aufhebbar; aufzuheben.

**abolissement** *m*; **abolition** *f* Ⓐ | abolishment; abolition ‖ Abschaffung *f*; Beseitigung *f*.

**abolissement** *m*; **abolition** *f* Ⓑ [abrogation] | repeal; abrogation ‖ Aufhebung *f*.

**abolitif** *adj* | **acte** ~ | repeal ‖ Aufhebung *f* | **clause** ~ **ve** | clause of repeal; abrogation (rescinding) clause ‖ aufhebende Bestimmung *f*; Aufhebungsbestimmung; Aufhebungsklausel *f* | **loi** ~ **ve** | act of repeal (of abolition) ‖ Aufhebungsgesetz *n*; Gesetz zur Abschaffung.

**abolitionnisme** *m* Ⓐ | abolitionism ‖ Grundsätze *mpl* der Abolitionisten (der Gegner der Sklaverei).

**abolitionnisme** *m* Ⓑ | propaganda (campaign) for abolition of customs duties (for free trade) ‖ Propaganda *f* für die Abschaffung der Einfuhrzölle (für den Freihandel).

**abolitionniste** *m* Ⓐ [antiesclavagiste] | abolitionist ‖ Abolitionist *m*; Gegner *m* der Sklaverei.

**abolitionniste** *m* Ⓑ | free-trader ‖ Anhänger *m* des Freihandelsystems.

**abolitionniste** *adj* Ⓐ | referring to the abolition of slavery ‖ auf die Abschaffung der Sklaverei bezüglich.

**abolitionniste** *adj* Ⓑ | referring to the abolition of customs duties; free-trade ... ‖ auf die Aufhebung der Einfuhrzölle bezüglich; Freihandels ... | **système** ~ | free trade ‖ Freihandelsystem *n*; Freihandel *m*.

**abominable** *adj* | **crime** ~ | heinous crime ‖ scheußliches Verbrechen.

**à-bon-compte** *m* | advance; payment in advance (on account) ‖ Vorschuß *m*; Vorauszahlung *f*.

**abondance** *f* | plenty; wealth ‖ Fülle *f*; Reichtum *m* | **être en** ~ | to abound; to be plentiful ‖ im Überfluß vorhanden sein | **parler d'** ~ | to speak extempore ‖ aus dem Stegreif sprechen.

**abondant** *adj* | abundant; plentiful ‖ reichlich; reich | **peu** ~ | scant(y) ‖ knapp; spärlich; dürftig.

**abonder** *v* Ⓐ | to abound; to be plentiful || im Überfluß vorhanden sein.
**abonder** *v* Ⓑ | ~ **dans le sens de q.** | to be entirely of sb.'s opinion || jds. Ansicht restlos teilen; jdm. vollkommen beipflichten.
**abonder** *v* Ⓒ [être superflu] | to be superfluous || überflüssig sein.
**abonné** *m* Ⓐ [ ~ à un journal] | subscriber; subscriber to a newspaper || Bezieher *m;* Abonnent *m;* Zeitungsabonnent | **assurance des** ~ **s** | subscriber's insurance || Abonnentenversicherung *f* | **liste des** ~ **s** | list of subscribers; subscribers' list || Bezieherliste *f;* Bestellerliste; Abonnentenliste | **numéro de l'** ~ | subscriber's number || Abonnentennummer *f.*
**abonné** *m* Ⓑ [ ~ au téléphone] | subscriber; telephone subscriber || Teilnehmer *m;* Fernsprechteilnehmer *m* | **annuaire (liste) des** ~ **s** | list of subscribers; telephone directory || Teilnehmerverzeichnis *n;* Telephonbuch *n* | **numéro de l'** ~ | telephone (call) number || Teilnehmernummer *f;* Fernsprechnummer; Rufnummer; Telephonnummer.
**abonné** *m* Ⓒ [titulaire d'une carte d'abonnement] | holder of a season ticket; season-ticket holder || Inhaber *m* einer Dauerkarte; Dauerkarteninhaber.
**abonné** *m* Ⓓ [consommateur] | consumer || Abnehmer *m;* Verbraucher *m* | **les** ~ **s d'électricité** | the consumers (users) of electricity || die Stromabnehmer *mpl;* die Stromverbraucher; die Tarifkunden *mpl* | **les** ~ **s du gaz** | the consumers of gas || die Gasverbraucher *mpl;* die Tarifkunden *mpl.*
**abonnement** *m* Ⓐ | subscription || Dauerbezug *m;* Abonnement *n* | **assurance d'** ~ | insurance under a floating policy || Versicherung *f* unter einer offenen Police | **assurance par** ~ **de journal** | subscribers' insurance | Abonnentenversicherung | **carte d'** ~ | subscription (season) ticket || Dauerkarte *f;* Abonnementskarte; Abonnement | **carte d' d'élève** | student's season ticket || Schülerabonnementskarte; Schülerkarte | **carte d'** ~ **pour un mois** | monthly ticket || Monatskarte | Monatsabonnement | **carte d'** ~ **pour une semaine** | weekly ticket || Wochenkarte; Wochenabonnement | **carte d'** ~ **de travail** | workman's season ticket || Arbeiterabonnementskarte; Arbeiterkarte | **conditions d'** ~ | terms of subscription || Bezugsbedingungen *fpl;* Abonnementsbedingungen | ~ **à un (du) journal** | subscription to a (news)paper || Zeitungsbezug; Zeitungsabonnement | ~ **de lecture** | subscription to a lending (circulating) library || Abonnement bei einer Mietsbücherei (Leihbibliothek) | **mandat d'** ~ | money order for the payment of subscription fees || Einziehungsauftrag für Abonnementsgebühren | **période d'** ~ | term of subscription || Bezugsdauer *f* | **police d'** ~ | floating (open) (adjustable) (declaration) policy || offene Police | **prix d'** ~ **(de l'** ~ **)** | subscription price (rate) || Bezugspreis *m;* Abonnementspreis | **redevance d'** ~ | subscription fee; subscription || Bezugsgebühr *f;* Abonnementsgebühr | **redevances d'** ~ | subscription rentals; receipts from subscriptions || Abonnementseinnahmen *fpl* | **service postal des** ~ **s aux journaux** | newspaper subscription through the post office || Postzeitungsdienst *m;* Postzeitungsverkehr *m* | **tarif (taxes) d'** ~ | rates of subscription; subscription rates || Bezugspreistarif *m;* Abonnementstarif.
★ ~ **annuel** | annual subscription || Jahresabonnement | **prendre un** ~ **à qch.** | to subscribe to sth. || etw. abonnieren; für etw. ein Abonnement nehmen | **renouveler un** ~ | to renew a subscription || ein Abonnement erneuern.
**abonnement** *m* Ⓑ [ ~ au téléphone] | telephone subscription || Fernsprechanschluß *m;* Telephonanschluß.
**abonnement** *m* Ⓒ [carte d' ~ ] | subscription (subscriber's (season) ticket || Abonnementskarte; Dauerkarte; Abonnement || **prendre un** ~ | to take (to take out) a season ticket || sich eine Dauerkarte nehmen, eine Dauerkarte lösen.
**abonnement** *m* Ⓓ [prix d' ~ ; taux d' ~ ] | rate; subscription rate || Teilnehmergebühr *f;* Abonnementsgebühr | **aux eaux** | water rate || Wassergeld *n;* Wasserzins *m* | ~ **pour le téléphone** | telephone rate || Fernsprechgrundgebühr; Telephongrundgebühr.
**abonnement** *m* Ⓔ | composition for duties || Pauschalierung *f* von Abgaben.
**abonnement** *m* Ⓕ | fixed allowance for administrative expenses || Spesenpauschalsatz *m* für Verwaltungsausgaben.
**abonnement** *m* Ⓖ | **vente par** ~ | sale on deferred terms (on the instalment plan); hire-purchase || Verkauf *m* auf Abzahlung; Abzahlungsgeschäft *n;* Ratengeschäft | **payer qch. par** ~ | to pay sth. by instalments (on the instalment plan) || etw. in Raten zahlen (abzahlen); etw. ratenweise zahlen | **par** ~ | on hire-purchase; by (on) instalments; on deferred terms || auf Abzahlung; auf Raten; ratenweise.
**abonner** *v* Ⓐ | **s'** ~ **à un journal** | to subscribe to a (news)paper; to become a subscriber to a paper || eine Zeitung abonnieren (beziehen); Abonnent einer Zeitung werden.
**abonner** *v* Ⓑ | **s'** ~ **au téléphone** | to become a telephone subscriber || Fernsprechteilnehmer werden; einen Telephonanschluß nehmen.
**abonner** *v* Ⓒ | **s'** ~ | to take (to take out) a season-ticket || sich eine Dauerkarte nehmen; eine Dauerkarte lösen.
**abonner** *v* Ⓓ | **s'** ~ **à l'électricité** | to have the place (house) wired for electricity || einen Stromanschluß nehmen | **s'** ~ **au gaz** | to install gas || einen Gasanschluß nehmen.
**abonnir** *v* | ~ **qch.** | to improve the quality of sth. || etw. in der Qualität verbessern.
**abonnissement** *m* | improvement of the quality || Verbesserung *f;* Qualitätssteigerung *f.*
**abord** *m* | **à prime** ~ | at first sight; off-hand || auf der

**abord** *m, suite*
Stelle | **de prime** ~ | at first; to begin with ‖ von vornherein; von Anfang an | **statuer d'** ~ | to give a preliminary ruling ‖ vorab (vorweg) entscheiden.

**abordage** *m* Ⓐ [collision] | collision; running foul ‖ Zusammenstoß *m*; Kollision *f* | **clause d'** ~ | collision clause ‖ Kollisionsschadenklausel *f* | ~ **en mer** | collision at sea ‖ Schiffszusammenstoß auf See.

**abordage** *m* Ⓑ | coming alongside ‖ Längsseitsgehen *n*.

**abordage** *m* Ⓒ [~ à quai] | berthing ‖ Anlegen *n* (Festmachen *n*) am Kai.

**aborder** *v* Ⓐ [faire collision] | ~ **un navire** | to collide (to come into collision) with a ship; to run foul of a ship ‖ mit einem Schiff zusammenstoßen (kollidieren).

**aborder** *v* Ⓑ [accoster] | to come alongside ‖ längsseits kommen (gehen).

**aborder** *v* Ⓒ [prendre terre] | to land ‖ landen; an Land gehen | ~ **un port** | to reach a port ‖ einen Hafen erreichen.

**aborder** *v* Ⓓ [~ à quai] | to berth ‖ am Kai anlegen (festmachen).

**aborder** *v* Ⓔ [venir à traiter qch.] | ~ **une difficulté** | to tackle (to deal with) a difficulty ‖ eine Schwierigkeit anpacken | ~ **un problème** | to tackle a problem ‖ ein Problem in Angriff nehmen | ~ **une question** | to approach a question ‖ eine Frage aufgreifen.

**abordeur** *m* | colliding ship ‖ am (an einem) Zusammenstoß beteiligtes Schiff.

**aborigène** *adj* | aboriginal; native ‖ eingeboren; einheimisch.

**aborigènes** *mpl* | **les** ~ | the aborigines; the natives ‖ die Ureinwohner *mpl*; die Eingeborenen *mpl*.

**abornement** *m* Ⓐ | marking out ‖ Vermarkung *f*; Abstecken *n*.

**abornement** *m* Ⓑ [~ de la frontière] | delimitation (demarcation) of the frontier ‖ Festlegung *f* der Grenze; Grenzziehung *f*.

**aborner** *v* Ⓐ | to mark out; to set boundary marks ‖ vermarken; abstecken; Grenzsteine setzen.

**aborner** *v* Ⓑ [~ la frontière] | to delimit (to demarcate) the frontier ‖ die Grenze festlegen.

**abortif** *adj* **manœuvres** ~ **ves** | procuring of abortion ‖ Abtreibung *f*.

**abouchement** *m* | conference; interview ‖ Unterredung *f*.

**aboucher** *v* | ~ **deux personnes** | to bring two persons together; to arrange an interview between two persons ‖ zwei Personen zu einer Unterredung zusammenbringen; eine Unterredung zwischen zwei Personen zustandebringen | **s'** ~ **avec q.** | to confer (to have an interview) with sb.; to come (to get) together with sb. for a conference ‖ mit jedm. zu einer Besprechung zusammenkommen; mit jdm. eine Besprechung haben | **s'** ~ **avec l'ennemi** | to parley with the enemy ‖ mit dem Feind unterhandeln (parlamentieren).

**aboutir** *v* Ⓐ | ~ **à une conclusion** | to arrive at (to come to) a conclusion) ‖ zu einem Schluß (Abschluß) kommen (führen).

**aboutir** *v* Ⓑ | to succeed; to materialize ‖ gelingen; sich verwirklichen; sich erfüllen | **faire** ~ **qch.** | to bring sth. to a successful conclusion ‖ etw. zu einem erfolgreichen Abschluß bringen | **ne pas** ~ | to fail; to fall through ‖ mißlingen; fehlschlagen.

**aboutissant** *adj* | ~ **à** | bordering on; abutting on ‖ anstoßend an; angrenzend an.

**aboutissants** *mpl* Ⓐ | **les tenants et** ~ | the adjoining estates ‖ die angrenzenden Grundstücke.

**aboutissants** *mpl* Ⓑ | **connaître les tenants et** ~ **d'une affaire** | to be informed of the full details (to know the ins and outs) of a matter ‖ über die Einzelheiten einer Sache informiert sein.

**aboutissement** *m* Ⓐ | outcome; issue; result | Ausgang *m*; Ergebnis *n*.

**aboutissement** *m* Ⓑ | materialization [of a plan] ‖ Verwirklichung [eines Planes].

**abrégé** *m* summary; abstract; abridgment; précis ‖ Auszug *m*; Abriß *m*; gedrängte Darstellung *f* | **faire un** ~ **de qch.** | to make a summary of sth. ‖ von etw. einen Auszug (eine Zusammenfassung) machen | **en** ~ | in abridged form ‖ im Auszuge; in abgekürzter Form.

**abrégé** *adj* | abridged; abbreviated; shortened ‖ abgekürzt; zusammengefaßt | **adresse** ~ **e enregistrée** | registered abbreviated address | eingetragene Kurzanschrift.

**abrégement** *m* | abridging; abridgment; abbreviation ‖ Zusammenfassung *f*; abgekürzte (zusammengefaßte) Darstellung *f*; Abkürzung *f* | ~ **d'un ouvrage** | abridged edition of a work ‖ gekürzte Ausgabe *f* eines Werkes.

**abréger** *v* | to abridge; to write a précis; to précis; to shorten ‖ abkürzen; zusammenfassen | **pour** ~ | to be brief ‖ kurz gesagt.

**abréviateur** *m* | abridger ‖ Verfertiger *m* eines Auszuges (von Auszügen).

**abréviation** *f* | abbreviation; abridgment ‖ Abkürzung *f* | ~ **d'un délai** | shortening of a period ‖ Fristabkürzung.

**abri** *m* | shelter; cover ‖ Obdach *n*; Unterkunft *f*.

**abriter** *v* | ~ **qch.** | to give cover to sth.; to put sth. under cover ‖ etw. unterbringen; etw. unter Dach bringen.

**abrogation** *f* | abrogation; repeal; rescission ‖ Abschaffung *f*; Aufhebung *f* | ~ **d'une loi** | repeal of a law ‖ Aufhebung (Außerkraftsetzung *f*) eines Gesetzes.

**abrogatoire** *adj* | annulling; rescinding ‖ aufhebend | **clause** ~ | rescinding (abrogation) clause; clause of repeal ‖ aufhebende Bestimmung *d*; Aufhebungsklausel *f*; Aufhebungsbestimmung.

**abrogeable** *adj* | repealable ‖ aufhebbar; aufzuheben.

**abroger** *v* Ⓐ | to abrogate; to rescind ‖ abschaffen; aufheben | ~ **une loi** | to repeal a law ‖ ein Gesetz aufheben (außer Kraft setzen).

**abroger** v ⓑ | **s'** ~ ① | to fall into disuse ‖ außer Gebrauch kommen | **s'** ~ ② | to lapse ‖ verfallen | **s'** ~ ③ | to become obsolete ‖ veralten.

**abrupt** adj | **renvoi** ~ | instant (immediate) dismissal ‖ sofortige (fristlose) Entlassung f.

**absence** f Ⓐ | absence; non-attendance; non-appearance ‖ Abwesenheit f; Nichtanwesenheit f; Nichterscheinen n; Fernbleiben n | **curatelle d'** ~ | guardianship for managing the affairs of an absent person ‖ Abwesenheitspflegschaft f; Verschollenheitspflegschaft | **curateur d'** ~ **(à l'** ~ **)** | curator absentis; guardian appointed to manage the affairs of an absent person ‖ Abwesenheitspfleger m; Verschollenheitspfleger | **déclaration d'** ~ | declaration of absence ‖ Abwesenheitserklärung; Verschollenheitserklärung | ~ **d'esprit** | absence of mind ‖ Geistesabwesenheit | **présomption de l'** ~ | presumption of absence ‖ Vermutung der Abwesenheit; Abwesenheitsvermutung; Verschollenheitsvermutung | ~ **illégale** | absence without leave ‖ unerlaubtes Fernbleiben | ~ **non-excusée** | absence without excuse; unexcused absence ‖ unentschuldigtes Fernbleiben (Ausbleiben).

**absence** f Ⓑ [défaut] | non-existence; absence ‖ Nichtvorhandensein n; Fehlen n | ~ **d'action** | omission ‖ Unterbleiben einer Handlung; Unterlassung | ~ **d'uniformité** | lack of uniformity ‖ fehlende Einheitlichkeit | **en l'** ~ **de** | in the absence of ‖ in Ermangelung von.

**absent** m | absentee, defaulter ‖ Absender m; Ausgebliebener m; Nichterschienener m | **curateur d'** ~ **(aux biens de l'** ~ **)** | curator absentis; guardian appointed to manage the affairs of an absent person ‖ Abwesenheitspfleger; Verschollenheitspfleger | **liste des** ~ **s** | absentees' list ‖ Liste f der Abwesenden; Abwesenheitsliste.

**absent** adj Ⓐ | absent; non-present ‖ abwesend; nicht anwesend, nicht zugegen | ~ **par congé** | absent on (with) leave ‖ beurlaubt; auf Urlaub | **être** ~ **sans permission** | to be absent without leave ‖ unerlaubt fernbleiben | **personne présumée** ~ **e** | missing (disappeared) person ‖ Verschollener m.

**absent** adj Ⓑ [manquant] | non-existent; missing ‖ nichtvorhanden; fehlend.

**absentéisme** m | absenteeism ‖ Absentismus m; Fernbleiben von der Arbeit; Arbeitsversäumnis.

**absentéiste** m | absentee landlord ‖ nicht ortsansässiger Grundeigentümer.

**absenter** v Ⓐ [s'éloigner] | **s'** ~ **de** | to go away (to absent os.) from ‖ weggehen (sich entfernen) von | **s'** ~ **pour affaires** | to go away on business ‖ geschäftlich verreisen.

**absenter** v Ⓑ [faire défaut] | **s'** ~ **de** | to stay away from ‖ wegbleiben (fernbleiben) von.

**absolu** adj | absolute ‖ unbedingt; absolut | **caractère** ~ ① | absoluteness ‖ Unbedingtheit; Unbeschränktheit | **caractère** ~ ② | peremptoriness ‖ Entschiedenheit | **contrebande** ~ **e** | absolute contraband ‖ absolute Konterbande | **droit** ~ ① | absolute right ‖ absolutes (unbeschränkt wirksames) Recht | **droit** ~ ② | peremptory right ‖ zwingendes (unabdingbares) Recht | **empêchement** ~ | absolute impediment ‖ trennendes Hindernis | **empêchement** ~ **au mariage** | diriment (absolute) impediment; impediment which renders the marriage void ‖ absolutes (auflösendes) (trennendes) Ehehindernis, dessen Verletzung die Nichtigkeit der Ehe zur Folge hat | **étatisme** ~ | regime of complete state management ‖ System vollkommener staatlicher Wirtschaftslenkung | **majorité** ~ | absolute majority ‖ absolute Mehrheit (Majorität); das absolute Mehr [S] | **monarchie** ~ **e** | absolute monarchy ‖ unumschränkte (absolute) Monarchie | **pouvoir** ~ | absolute power; complete sway; absoluteness ‖ unumschränkte (absolute) Gewalt; Machtvollkommenheit | **priorité** ~ **e** | top priority ‖ Vorrang vor allem andern; erste Priorität | **propriété** ~ **e** | absolute ownership ‖ unbeschränktes Eigentum.

**absolution** f | acquittal; discharge ‖ Freisprechung f; Freispruch m.

**absolutisme** m | absolutism; absolute monarchy ‖ Absolutismus m; unumschränkte Regierungsform f (Monarchie f).

**absolutiste** m | absolutist ‖ Absolutist m.

**absolutiste** adj | absolutist ‖ absolutistisch.

**absolutoire** adj | absolutory ‖ freisprechend | **décision** ~ | acquittal; verdict of acquittal; discharge ‖ Freispruch m; Freisprechung f; freisprechendes Urteil n.

**absorber** v | to absorb ‖ einverleiben.

**absoudre** v | ~ **q. de qch.** | to acquit sb. of sth.; to exonerate sb. from sth., to absolve sb. from blame (from responsibility) ‖ jdn. von etw. (von Schuld) (von Verantwortung) freisprechen.

**abstenir** v | **s'** ~ **de qch.** | to abstain (to refrain) from sth. ‖ etw. unterlassen | **s'** ~ **de faire qch.** | to abstain from doing sth. ‖ davon Abstand nehmen, etw. zu tun | **s'** ~ **d'une succession** | to renounce an inheritance ‖ eine Erbschaft ausschlagen.

**abstention** f Ⓐ | abstention; abstaining ‖ Enthaltung; Unterlassung; Unterlassen | **action tendant à l'** ~ **d'un acte** | action to restrain interference ‖ Klage auf Unterlassung; Unterlassungsklage | ~ **de juge** | abstention of a judge ‖ Selbstablehnung eines Richters; Ausstand m [S].

**abstention** f Ⓑ [~ de vote] | abstention (abstaining) from voting ‖ Stimmenthaltung.

**abstentionniste** m [électeur ~ ] | abstentionist ‖ Wähler, der sich der Stimme enthält.

**abstraction** f | **faire** ~ **de qch.** | to leave sth. out of account (out of consideration); to take no account of sth.; to disregard sth. ‖ etw. unberücksichtigt (außer Berücksichtigung) lassen | ~ **faite de** | disregarding; apart from ‖ abgesehen von.

**abstrait** adj | **reconnaissance de dette** ~ **e** | naked acknowledgment of debt ‖ abstraktes Schuldanerkenntnis s.

**absurde** m | absurdity ‖ Sinnwidrigkeit f | **raisonne-**

**absurde** *m, suite*
**ment par l'** ~ | reasoning by reducing sth. ad absurdum || Argumentation durch Nachweis der Sinnwidrigkeit von etw. | **réduire qch. à l'** ~ | to disprove sth. by reductio ad absurdum || etw. ad absurdum führen; das Widersinnige von etw. nachweisen.

**absurde** *adj* | absurd || sinnwidrig | **conclusion** ~ | absurd (nonsensical) conclusion || sinnwidrige (sinnlose) Schlußfolgerung | **revendications** ~ **s** | preposterous claims || sinnlose (unsinnige) Ansprüche.

**abus** *m* | abuse; misuse || Mißbrauch *m;* mißbräuchliche Verwendung *f* | ~ **d'autorité;** ~ **de pouvoir** | abuse (misuse) of authority (of power); misfeasance || Mißbrauch der Amtsgewalt; Amtsmißbrauch | ~ **de blanc-seing** | fraudulent misuse of a blank signature || Mißbrauch einer Blankounterschrift; Blankettmißbrauch | ~ **de confiance** ① | abuse of confidence (of trust); breach of trust || Vertrauensmißbrauch; Vertrauensbruch | ~ **de confiance** ② | fraudulent conversion of funds || Veruntreuung von anvertrauten Geldern | ~ **de discrétion** | abuse of discretion || Mißbrauch des Ermessens | ~ **de droit;** ~ **de jouissance** | misuse of [one's] right; unlawful use of a right; misuser || Mißbrauch eines Rechts; Rechtsmißbrauch; mißbräuchliche Rechtsausübung | ~ **de l'inexpérience d'autrui** | taking undue advantage of sb's. inexperience || Mißbrauch der Unerfahrenheit eines anderen | ~ **en matière d'intérêts** | usurious rate of interest || Zinswucher | ~ **de mineur** | undue influence upon a minor || Ausnutzung des jugendlichen Alters einer Person.
★ **employer qch. par** ~ ; **faire** ~ **de qch.** | to misuse (to abuse) sth. || etw. mißbrauchen (mißbräuchlich verwenden); mit etw. Mißbrauch treiben | **redresser un** ~ | to remedy an abuse; to redress a grievance || einen Mißbrauch abstellen, einen Mißstand abhelfen | **par** ~ | abusive || mißbräuchlich.

**abuser** *v* | ~ **de q.** | to take advantage of sb. || jds. Vertrauen mißbrauchen | ~ **de qch.** | to misuse (to abuse) sth.; to make ill use of sth. || etw. mißbrauchen (mißbräuchlich verwenden); mit etw. Mißbrauch treiben | ~ **de sa discrétion** | to abuse one's discretion || sein Ermessen mißbrauchen | **le droit d'user et d'** ~ | the right to use and to abuse || das Recht, mit einer Sache nach Belieben zu verfahren | ~ **d'une femme** | to abuse a woman || eine Frau verführen (mißbrauchen).

**abuseur** *m* | deceiver; impostor || Betrüger.

**abusif** *adj* Ⓐ | abusive || mißbräuchlich | **emploi** ~ ; **usage** ~ | misuse; abuse; ill-use || Mißbrauch; mißbräuchliche Verwendung (Benutzung) **usage** ~ **du nom** | misuse of a name || Namensmißbrauch | **exploiter qch. de façon** ~ **ve** | to take improper advantage of sth. || etw. mißbräuchlich ausnützen.

**abusif** *adj* Ⓑ [excessif] | **emploi** ~ ; **usage** ~ | excessive use || mißbräuchliche Überbeanspruchung.

**abusivement** *adv* | abusively; improperly || mißbräuchlich.

**accablant** *adj* | overwhelming || überwältigend | **preuves** ~ **es** | overwhelming proof(s) || erdrückende Beweise.

**accablé** *adj* | **être** ~ **de dettes** | to be head over ears in debt || bis über die Ohren in Schulden stecken | ~ **de travail** | overwhelmed with work || zugedeckt (überhäuft) mit Arbeit.

**accablement** *m* | overwhelming pressure || überwältigender Druck | **l'** ~ **des affaires** | the pressure of business || der Drang der Geschäfte.

**accabler** *v* | to overwhelm; to overpower || überwältigen.

**accalmie** *f* | ~ **dans les affaires** | lull (slack time) in business; slowdown of business || Geschäftsstille *f;* geschäftslose (stille) Zeit *f;* Verlangsamung *f* der Geschäftstätigkeit.

**accaparement** *m* | buying up || wucherischer Aufkauf *m;* Warenwucher *m* | ~ **des blés** | cornering the grain market | Aufkaufen des Getreides | ~ **du marché** | cornering the market || Aufkaufen des Marktes.

**accaparer** *v* | to buy up || wucherisch aufkaufen | ~ **le marché** | to corner the market || den Markt aufkaufen.

**accapareur** *m* | buyer-up; monopolizer || wucherischer Aufkäufer *m;* Wucherer *m.*

**accéder** *v* | ~ **à une requête** | to accede to (to comply with) a request | einem Verlangen nachkommen.

**accélération** *f* | speeding-up || Beschleunigung *f* | **principe d'** ~ | acceleration principle (accelerator) || Beschleunigungsprinzip; Akzelerationsprinzip.

**accéléré** *adj* | **amortissement** ~ | accelerated depreciation || beschleunigte (vorzeitige) Abschreibung *f* | **producédure** ~ **e** | summary proceedings (jurisdiction) || beschleunigtes (abgekürztes) Verfahren *n* | **roulage** ~ | express carriage (forwarding) (delivery) || Eilfracht *f;* Beförderung *f* als Eilgut; Eilfrachtbeförderung.

**accélérer** *v* | to accelerate; to speed up || beschleunigen | ~ **le travail (les travaux)** | to speed up (to expedite) work || die Arbeit(en) beschleunigen.

**acceptabilité** *f* | acceptability || Annehmbarkeit *f* | ~ **d'une proposition** | acceptability of a proposal || Annehmbarkeit eines Vorschlages.

**acceptable** *adj* Ⓐ | acceptable; justifiable; defensible || annehmbar | **des conditions** ~ **s** | acceptable (reasonable) terms || annehmbare Bedingungen | **économiquement** ~ | economically sound (justifiable) (acceptable) || wirtschaftlich vertretbar | **d'une manière** ~ | in an acceptable manner || in annehmbarer Weise | **offre** ~ | acceptable (reasonable) offer || annehmbares (vernünftiges) Angebot.

**acceptable** *adj* Ⓑ | in fair condition || in gutem (annehmbarem) Zustand.

**acceptablement** *adv* | acceptably; in an acceptable manner || annehmbarerweise, in annehmbarer Weise.

**acceptant** *m* | acceptor ‖ [der] Annehmende.
**acceptation** *f* Ⓐ | acceptance; accepting; acceptation ‖ Annahme *f* | ~ **sous bénéfice d'inventaire** | acceptation subject to the benefit of the inventory ‖ Annahme unter Vorbehalt der Inventarerrichtung | ~ **par câble** | acceptance by cable (by cablegram) ‖ Kabelannahme; Annahme durch Kabel | ~ **sans conditions;** ~ **sans réserve** | acceptance without reserve; unreserved (unqualified) acceptance ‖ unbedingte (vorbehaltlose) Annahme | ~ **sous condition(s);** ~ **sous réserve(s)** | acceptance under reserve; qualified (conditional) acceptance ‖ Annahme unter Vorbehalt; bedingte (qualifizierte) Annahme | **conditions d'** ~ | conditions (terms) of acceptance ‖ Annahmebedingungen *fpl* | **déclaration d'** ~ | declaration (notice) of acceptance ‖ Annahmeerklärung *f* | **défaut d'** ~ ① | failure to accept ‖ Unterbleiben *n* der Annahme | **défaut d'** ~ ② | dishono(u)r by non-acceptance ‖ Nichtannahme *f* | **défaut d'** ~ ③; **in** ~ ; **non-** ~ ; **refus d'** ~ | refusal to accept; non-acceptance ‖ Ablehnung *f* (Verweigerung *f*) der Annahme; Annahmeverweigerung | **à défaut (faute) d'** ~ | failing (in default of) acceptance; for non-acceptance ‖ bei (wegen) Nichtannahme; mangels Annahme | **faire défaut à l'** ~ **d'un effect** | to refuse acceptance of a bill; to dishono(u)r a draft (a bill) by non-acceptance ‖ die Annahme eines Wechsels verweigern; einen Wechsel nicht akzeptieren.
★ **délai pour l'** ~ | term for (period of) acceptance ‖ Frist *f* zur (für die) Annahme; Annahmefrist | ~ **d'une donation** | acceptance of a gift (of a donation) ‖ Annahme einer Schenkung (eines Geschenkes); Schenkungsannahme | **examen d'** ~ | acceptance inspection ‖ Abnahmeprüfung *f* | ~ **de (d'un) mandat** | acceptance of an order ‖ Annahme (Übernahme *f*) eines Auftrages; Auftragsannahme | ~ **d'offre (d'une offre)** | acceptance of an offer ‖ Annahme eines Antrages (eines Angebotes) | ~ **d'une proposition** | acceptance of a proposal ‖ Annahme eines Vorschlages; Zustimmung *f* zu einem Vorschlag | **retard de l'** ~ | late (belated) (delayed) acceptance ‖ verspätete Annahme; Annahmeverzug *m* | ~ **de (d'une) succession** | acceptance of the (of an) inheritance ‖ Annahme (Antritt *m*) der Erbschaft; Erbschaftsannahme; Erbschaftsantritt.
★ ~ **conditionnelle;** ~ **restreinte** | qualified acceptance; acceptance under reserve (with a restriction) ‖ bedingte Annahme; Annahme unter einer Bedingung (unter einer Einschränkung) | ~ **partielle** | partial acceptance; acceptance in part ‖ teilweise Annahme; Teilannahme | ~ **tacite** | tacit (implied) acceptance ‖ stillschweigende Annahme | **présenter qch. à l'** ~ | to present sth. for acceptance ‖ etw. zur Annahme vorlegen (vorzeigen).
**acceptation** *f* Ⓑ [~ **d'un effet;** ~ **d'une lettre de change;** ~ **d'une traite**] | acceptance of a bill of exchange ‖ Wechselannahme *f*; Wechselakzept *n*; Akzept *n* | ~ **de banque** | bank (banker's) acceptance ‖ Bankakzept; Bankwechsel | ~ **de banque de premier ordre** | prime bank bill ‖ erstklassiges Bankakzept (Bankpapier) | ~ **en blanc** | acceptance in blank; blank acceptance ‖ Blankoannahme; Blankoakzept | ~ **de complaisance** | accommodation acceptance ‖ Gefälligkeitsakzept | **crédit par** ~ | acceptance credit ‖ Wechselkredit; Akzeptkredit | **crédit par** ~ **renouvelable** | revolving credit ‖ Kredit gegen Prolongationsakzept | **date d'** ~ | date of acceptance ‖ Tag (Datum) des Akzeptes | ~ **contre documents** | acceptance against documents ‖ Akzept gegen Papiere | ~ **par honneur;** ~ **par intervention** | acceptance for hono(u)r (by intervention) (supra protest) ‖ Ehrenannahme; Ehrenakzept; Interventionsakzept | **présentation à l'** ~ | presentation for acceptance ‖ Vorzeigung (Vorzeigung) zur Annahme (zum Akzept) | **protêt faute d'** ~ | protest for non-acceptance (for want of acceptance) ‖ Protest mangels Annahme; Annahmeprotest *m* | ~ **sous protêt** | acceptance protest ‖ Protestannahme | **refus d'** ~ | non-acceptance of (refusal to accept) a bill of exchange ‖ Akzeptverweigerung *f* | **traite documents contre** ~ | documents-against-acceptance bill; bill for acceptance ‖ Papiere *npl* gegen Akzept.
★ ~ **générale** ① | general acceptance ‖ Generalakzept | ~ **générale** ② | acceptance in blank ‖ Blankoakzept | ~ **partielle;** ~ **restreinte** | partial acceptance ‖ Teilakzept | **présenter un effet à l'** ~ | to present a bill for acceptance ‖ einen Wechsel zur Annahme (zum Akzept) vorlegen (präsentieren).
**acceptation** *f* Ⓒ [**déclaration d'** ~] | declaration of acceptance; acceptance ‖ Annahmeerklärung *f*; Annahme *f*.
**accepté** *part* | ~ **pour la somme de . . .** | accepted for the amount of . . . ‖ angenommen für den Betrag von . . .
**accepter** *v* Ⓐ | to accept ‖ annehmen; akzeptieren | ~ **en blanc** | to accept in blank ‖ in blanko akzeptieren | ~ **qch. sous condition** | to accept sth. under reserve ‖ etw. unter Vorbehalt annehmen | ~ **un défi** | to accept (to take up) a challenge ‖ eine Herausforderung annehmen | ~ **un effet;** ~ **une lettre de change;** ~ **une traite** | to accept (to sign) a bill of exchange ‖ einen Wechsel akzeptieren (mit Akzept versehen) | **ne pas** ~ **un effet** | to dishono(u)r (to refuse acceptance of) a bill; to dishono(u)r a bill by non-acceptance; to leave a bill dishono(u)red by non-acceptance ‖ einen Wechsel nicht annehmen (nicht akzeptieren); für einen Wechsel das Akzept verweigern | ~ **une offre** | to accept an offer ‖ ein Angebot (einen Antrag) annehmen | ~ **une proposition** | to accept a proposal ‖ einen Vorschlag annehmen | ~ **une succession** | to accept an inheritance ‖ eine Erbschaft annehmen (antreten).
★ **refuser d'** ~ **qch.** | to refuse to accept sth.; to refuse acceptance of sth. ‖ die Annahme von etw. verweigern; sich weigern, etw. anzunehmen | **s'** ~ | to be acceptable ‖ annehmbar sein.

**accepter** *v* Ⓑ [se charger] | **~ de faire qch.** | to undertake (to agree) (to consent) to do sth. || etw. übernehmen; es unternehmen, etw. zu tun.

**accepteur** *m* | drawee; acceptor || Bezogener *m;* Akzeptant *m* | **~ par honneur;** **~ par intervention** | acceptor for hono(u)r; acceptor supra (under) protest || Ehrenakzeptant; Intervenient | **~ d'une lettre de change** | acceptor of a bill || Wechselakzeptant; Wechselschuldner | **action en couverture de l' ~ d'une lettre de change** | action for recourse on a bill of exchange || Revalierungsklage; Wechselregreßklage.

**acception** *f* Ⓐ [égard] | **sans ~ (sans faire ~) de personnes** | without acceptance of persons || ohne Ansehung der Person.

**acception** *f* Ⓑ [signification] | meaning; signification; sense || Bedeutung *f;* Sinn *m*.

**accès** *m* | access; approach || Zutritt *m;* Zugang *m* | **~ à une activité** | right to exercise an activity || Recht, eine Tätigkeit aufzunehmen | **commodité d' ~** | accessibility; easy access || Zugänglichkeit *f;* leichter Zugang | **droit d' ~** | right of access || Recht *n* auf Zutritt; Zutrittsrecht; Zugangsrecht | **~ au marché** | access to the market || Zugang zum Markt | **~ à une profession** | access (admission) to an occupation (to a trade) || Zugang zu einem Beruf | **voie d' ~** | way of access; approach || Zufahrtsstraße *f;* Zugangsweg *m* | **d'un ~ difficile; difficile d' ~** | difficult of access || schwer zugänglich | **~ gratuit** | admission free || Eintritt frei; freier Eintritt.

★ **avoir ~ chez q. (auprès de q.)** | to have access (admittance) to sb. || zu jdm. Zutritt haben | **trouver ~ chez q. (auprès de q.)** | to again admission to sb. || Zugang zu jdm. erhalten (erlangen).

**accessibilité** *f* | accessibility || Zugänglichkeit *f;* Zugang *m*.

**accessible** *adj* | accessible || zugänglich | **être ~ à un raisonnement** | to be ready (to be willing) to listen to an argument; to have an open mind || einem Argument zugängig sein | **~ à tous; ~ à tout le monde** | accessible (available) to all (to everybody) (to everyone) || allen (jedermann) zugänglich | **facilement ~** | easy of access || leicht zugänglich | **rendre qch. ~** | to throw sth. open to the public || etw. der Öffentlichkeit zugängig machen.

**accession** *f* Ⓐ | accession || Anwachs *m;* Zuwachs *m* | **droit d' ~** | right of accession || Zuwachsrecht *n;* Anwachsungsrecht | **par droit (par voie) d' ~** | by right (by way) of accession || durch Anwachs, durch Zuwachs | **acquérir qch. par ~** | to acquire sth. by way of accession || etw. durch Zuwachs (durch Anwachsung) erwerben | **faciliter l' ~ à la propriété** | to make it easier to own one's own home || den Hausbesitz erleichtern.

**accession** *f* Ⓑ | **~ au pouvoir** | accession (rise) (coming) to power || Machtübernahme *f* | **~ au trône** | accession to the throne || Thronbesteigung *f;* Regierungsantritt *m*.

**accession** *f* Ⓒ | accession || Beitritt *m* | **acte (déclaration) d' ~** | declaration of accession || Beitrittserklärung *f* | **faire acte d' ~** | to declare one's adherence || den (seinen) Beitritt erklären | **~ à un parti** | accession (adhesion) (adherence) to a party || Beitritt zu einer Partei; Eintritt in eine Partei | **~ à un traité** | accession (joinder) to a treaty (to an agreement) || Beitritt zu einem Abkommen (zu einem Vertrag) | **traité d' ~** | treaty of accession || Beitrittsvertrag.

**accessoire** *m* Ⓐ | accessory; subordinate (secondary) matter || Nebensache *f;* Nebensächlichkeit *f* | **les ~ s** | the minor details || die nebensächlichen Einzelheiten | **le principal et l' ~** | principal and costs || Haupt- und Nebensache *f*.

**accessoire** *m* Ⓑ | accessory; attachment || Zubehör | **les ~ s** | the appurtenances; the fittings; the accessories || das Zubehör; die Einrichtung; die Ausstattung.

**accessoire** *adj* Ⓐ | secondary; accessory || nebensächlich; Neben... | **adresse ~** | subsidiary (supplementary) adress || Nebenadresse; Hilfsadresse | **but ~** | secondary object (intention) || Nebenzweck; Nebenabsicht | **circonstance ~** | accessory circumstance || Nebenumstand | **clause ~**; **stipulation ~** | sub-agreement || Nebenabrede | **compte ~** | auxiliary account || Nebenkonto; Hilfskonto | **contrat ~** | supplementary agreement || Nebenvertrag; Zusatzvertrag | **créance ~** | secondary (subsidiary) claim || Nebenforderung; Nebenanspruch | **dépenses (frais) ~ s** | incidental (additional) (accessory) (extra) charges (expenses); extras *pl* || Nebenkosten; Nebenausgaben; Nebenspesen | **droits ~ s** | extra (additional) charges (fess) || Nebengebühren; Zuschlagsgebühren; Gebührenzuschlag | **émoluments** ① **~ s** | perquisites [of an office] || Nebenbezüge [eines Amtes] | **émoluments** ② **(revenus) ~ s** | casual (additional) income (profits) || Nebeneinkommen; Nebeneinnahmen; Nebeneinkünfte | **exploitation ~** | subsidiary establishment || Nebenbetrieb | **fonction ~ (à titre accessoire)** | Nebenamt | **occupation ~** | second (spare-time) job || Nebenbeschäftigung | **à titre de fonctions ~ s** | as a by-job (by-office) [USA]; post in addition to one's normal functions [GB] || im Nebenamt; nebenamtlich | **garantie ~** | collateral (additional) security; collateral || weitere (zusätzliche) Sicherheit | **obligation ~** | additional (collateral) obligation || zusätzliche Verpflichtung; Nebenverpflichtung | **opérations ~ s** | supplementary transactions || Nebengeschäfte | **peine ~** | additional (extra) penalty || Nebenstrafe; Zusatzstrafe | **prestation ~** | accessory (additional) consideration || Nebenleistung | **question ~** | secondary (sideline) question || Nebenfrage | **revenu ~** | subsidiary income || Nebenerwerb; Nebenverdienst | **taxe ~** | supplementary (additional) tax || Nebenabgabe; Zusatzabgabe.

**accessoire** *adj* Ⓑ [d'importance secondaire] | subordinate; of minor (secondary) importance || untergeordnet; von untergeordneter Bedeutung | **jouer**

**un rôle ~** | to play a minor (secondary) part || eine Nebenrolle (eine untergeordnete Rolle) spielen.
**accessoirement** *adv* | accessorily || zusätzlich.
**accident** *m* Ⓐ | accident || Unfall *m* | **assurance ~s; assurance contre les ~s (des risques d'~s)** | accident insurance; insurance against accidents || Unfallversicherung *f* | **assurance contre les ~s aux tiers** | third party accident insurance || Unfallhaftpflichtversicherung | **assurance contre (sur) les ~s de travail** | workmen's compensation; employers' liability (indemnity) insurance || Arbeiterunfallversicherung; gewerbliche Unfallversicherung | **assurance contre les ~s corporels** | personal accident insurance || Unfallversicherung gegen Personenschäden | **~ d'automobile** | motoring accident || Autounfall | **en cas d'~** | in case of accident || im Falle eines Unglücks; bei Unfällen | **~ de chemin de fer** | railway accident || Eisenbahnunfall; Eisenbahnunglück *n* | **~ de la circulation; ~ de roulage; ~ de la route** | traffic (road traffic) (road) (highway) accident || Verkehrsunfall; Straßenverkehrsunfall | **~ d'exploitation; ~ du travail; ~ industriel; ~ professionnel** | industrial accident; accident at work || Arbeitsunfall; Betriebsunfall; Unfall während der Arbeit | **~ de mer; ~ de navigation; ~ maritime** | accident at sea; sea accident || Unfall auf See; Schiffsunfall | **prévoyance contre les ~s** | prevention of accidents || Unfallverhütung *f* | **rente-~** | accident benefit || Unfallrente *f* | **être (se trouver) victime d'un ~** | to meet with an accident || einen Unfall erleiden (haben).
★ **~ grave** | serious accident || schwerer Unfall | **~ mortel** | fatal accident; fatality || tödlicher Unfall; Unfall mit tödlichem Ausgang | **sans ~** | safely || wohlbehalten.
**accident** *m* Ⓑ [cas fortuit] | accident || Zufall *m;* zufälliges Ereignis *n* | **par ~** | by accident; accidentally || durch Zufall; zufällig; zufälligerweise.
**accidenté** *m* | **l'~** | the victim of an accident; the injured person || der durch einen Unfall Verletzte (Geschädigte); der Unfallgeschädigte; der Unfallverletzte | **les ~s** | the injured *pl;* the casualties || die Geschädigten; die Verletzten.
**accidenté** *adj* | injured by an accident; injured || unfallverletzt; unfallgeschädigt.
**accidentel** *adj* Ⓐ | by accident || durch Unfall | **mort ~le** | death by accident; accidental death || Tod durch Unfall; Unfalltod.
**accidentel** *adj* Ⓑ | accidental || zufällig; durch Zufall | **frais ~s** | incidental expenses; incidentals || unvorhergesehene Ausgaben; Nebenausgaben.
**accidentel** *adj* Ⓒ [accessoire] | not essential; incidental; unimportant; immaterial; irrelevant || unwesentlich; unwichtig; unerheblich; nebensächlich.
**accidentellement** *adv* Ⓐ | accidentally; by accident || durch Unfall.
**accidentellement** *adv* Ⓑ | accidentally; by accident || durch Zufall; zufällig; zufälligerweise.

**accipiens** *m* | recipient || Empfänger *m*.
**accise** *f* | excise duty; excise || Verbrauchssteuer *f;* Verbrauchsabgabe *f;* Konsumsteuer.
**acclamation** *f* | acclamation || Zuruf *m* **vote par ~** | voting by acclamation || Abstimmung durch Zuruf | **adopté par ~** | carried by acclamation || durch Zuruf angenommen | **être élu par ~** | to be elected by applause || durch Zuruf gewählt werden | **voter par ~** | to vote by acclamation || durch Zuruf abstimmen.
**accommodable** *adj* | adjustable || beizulegen.
**accommodation** *f* Ⓐ | accommodation || Beilegung *f;* Schlichtung *f.*
**accommodation** *f* Ⓑ | adaptation || Anpassung *f* | **période d'~** | period for adaptation (of adjustment) || Anpassungszeitraum *m;* Anpassungsperiode *f.*
**accommodement** *m* Ⓐ [arrangement] | settlement; arrangement || Beilegung *f;* Schlichtung *f;* Regelung *f* | **~ d'un différend** | settlement of a dispute || Beilegung eines Streites (einer Meinungsverschiedenheit) | **~ avec les créanciers** | composition with the creditors || Vergleich *m* mit den Gläubigern.
**accommodement** *m* Ⓑ [accord] | compromise || Vergleich *m;* Abkommen *n* | **politique d'~** | policy of compromise (of give-and-take); Komprißpolitik (des Nachgebens); Kompromißpolitik | **tentative d'~** | attempt at conciliation (at reconciliation) || Versuch einer gütlichen Einigung; Einigungsversuch; Sühneversuch | **voies d'~** | measures of conciliation || Vergleichsmittel *npl* | **par voie d'~** | by way of compromise (of composition) || auf dem Vergleichswege; im Wege des Vergleichs; durch Vergleich | **être en voie d'~** | to be in process of settlement || im Begriff sein, verglichen (durch Vergleich beigelegt) zu werden | **entrer en ~; en venir à un ~** | to come to terms (to a settlement) (to an arrangement) || zu einem Vergleich (zu einer Vereinbarung) kommen | **faire un ~** | to make an arrangement (a compromise); to compromise || einen Vergleich schließen; sich vergleichen.
**accommoder** *v* | to settle; to arrange || regeln; beilegen | **une affaire à l'amiable** | to settle a matter amicably | eine Sache gütlich regeln (beilegen) | **s'~ avec les créanciers** | to compound with the creditors || sich mit den Gläubigern vergleichen | **~ un différend** | to settle (to accommodate) a dispute || einen Streit beilegen | **~ deux personnes** | to settle a dispute between two persons || einen Streit zwischen zwei Personen beilegen | **s'~ avec q.** | to come to an understanding (to arrive at an agreement) with sb. || mit jdm. zu einer Verständigung kommen; sich mit jdm. verständigen (einigen) | **s'~ de qch.** | to make the best of sth. || sich mit etw. abfinden.
**accompagner** *v* | to accompany || begleiten.
**accompli** *adj* | **âge ~** | age attained || zurückgelegtes (erreichtes) Alter | **condition ~e** | fulfilled condition || erfüllte Bedingung | **fait ~** | accomplished fact; definite situation || vollendete Tatsache | **être**

**accompli** *adj, suite*
**très ~** | to have many accomplishments || sehr (vielseitig) gebildet sein.
**accomplir** *v*| to accomplish; to fulfil; to complete; to finish; to carry out || erfüllen; vollenden; vollbringen; ausführen; verwirklichen | **~ un acte juridique** | to perform a legal act || eine Rechtshandlung vornehmen | **~ un devoir** | to perform a duty || eine Pflicht erfüllen | **~ son devoir** | to do one's duty | seine Pflicht (Schuldigkeit) tun | **~ une formalité** | to observe (to comply with) a formality || eine Formvorschrift einhalten (beobachten); eine Formalität erfüllen | **~ un projet** | to realize a plan; to carry out a project || einen Plan ausführen (durchführen) (verwirklichen) | **~ une tâche** | to accomplish a task || eine Aufgabe erfüllen | **s' ~** | to be accomplished (fulfilled); to come to pass || erfüllt (ausgeführt) werden; zur Ausführung kommen.
**accomplissement** *m* | accomplishment; fulfilment; completion; achievement || Erfüllung *f*; Verwirklichung *f*; Erreichung *f* | **~ d'un acte** | performance of an act || Vornahme einer Handlung | **~ de la vingt et unième année** | completion of the twenty-first year || Vollendung des einundzwanzigsten Lebensjahres | **d'une condition** | fulfilment of a condition || Erfüllung einer Bedingung | **~ d'un contrat** | fulfilment (performance) of a contract || Erfüllung eines Vertrages; Vertragserfüllung | **~ du devoir** | performance of [one's] duty || Pflichterfüllung | **dans l' ~ de ses devoirs** | in (during) the performance (in the discharge) (in the execution) of one's duties || in Erfüllung seiner Dienstpflichten; in Ausübung seines Dienstes | **~ de formalités** | observation (of compliance with) of formalities || Erfüllung (Einhaltung) von Formvorschriften (von Formalitäten) | **~ en loi et en fait** | performance in law and in fact || rechtliche und tatsächliche Erfüllung | **l' ~ d'une mission** | the achievement of a mission; the accomplishment of a task || die Erfüllung einer Aufgabe (einer Mission) | **l'œuvre en ~** | the work in progress (in hand) || das in Ausführung begriffene Werk | **~ d'un service** | rendering of a service || Leistung eines Dienstes; Dienstleistung | **~ d'une tâche** | performance (accomplishment) of a task || Erfüllung einer Aufgabe.

★ **d'un ~ difficile** | difficult of accomplishment (to accomplish) || schwer auszuführen (zu verwirklichen) | **~ ponctuel** | punctual discharge || pünktliche Erfüllung | **~ prompt; ~ rapide** | prompt discharge || sofortige Erfüllung; prompte Erledigung.
**accord** *m* Ⓐ | agreement; understanding || Übereinstimmung *f* | Einigung *f* | **à défaut d' ~** | failing agreement || mangels Einigung | **formula d' ~** | formula of agreement; modus vivendi || Einigungsformel *f* | **~ de principe** | agreement in principle || Einigung im Prinzip; prinzipielle Einigung | **aboutir à un ~ de principe** | to reach (to come to) an agreement on fundamental points || über grundsätzliche Fragen zu einer Einigung kommen | **d' ~ avec la vérité** | in accordance with the truth || der Wahrheit entsprechend | **~ de volonté** | mutual consent (agreement) || Willensübereinstimmung; Willenseinigung.

★ **commun ~** | mutual consent || gegenseitiges Einverständnis | **d'un commun ~** ① | by (with) mutual (common) consent || in beiderseitigem Einverständnis; einverständlich | **arranger qch. d'un commun ~** | to settle sth. by mutual agreement || etw. einvernehmlich (in gegenseitigem Einvernehmen) regeln | **déclarer qch. d'un commun ~** | to declare sth. jointly || etw. gemeinschaftlich erklären | **disposer d'un commun ~** | to dispose jointly || gemeinschaftlich verfügen | **d'un commun ~** ② | unanimously || einstimmig; mit Einstimmigkeit | **en parfait ~** | in perfect understanding; in complete harmony || in bestem Einvernehmen.

★ **agir d' ~ avec q.** | to act in concert with sb. || mit jdm. zusammenwirken (in Einvernehmen arbeiten) **arriver à un ~ (se mettre d' ~) (tomber d' ~) au sujet de qch.** | to come to terms (to an agreement) (to reach agreement) on sth. || sich über etw. einigen (verständigen); über etw. einig werden (zu einer Einigung kommen) | **être d' ~ avec q.** | to be in agreement (to agree) with sb. || übereinstimmen (einig sein) mit jdm. | **ne pas être d' ~** | to disagree; to fail to come to an agreement || nicht einig werden; nicht zu einer Einigung kommen; sich nicht einigen | **mettre q. d' ~** | to make sb. agree || jdn. zur Zustimmung veranlassen (bewegen) | **mettre qch. d' ~** | to make sth. agree; to conform sth. || etw. in Übereinstimmung (in Einklang) bringen | **se trouver d' ~ avec q.** | to share sb.'s opinion | mit jdm. gleicher Meinung sein; jds. Meinung teilen | **vivre en (de) bon ~** | to live in concord || in gutem Einvernehmen (in Eintracht) leben | **après ~ entre les parties** | as agreed between the parties || wie zwischen den Parteien vereinbart | **d' ~** | agreed; understood || einverstanden; abgemacht.
**accord** *m* Ⓑ [concession] | grant; consent || Erteilung *f*; Gewährung *f* | **~ d'un brevet** | grant (granting) of a patent || Erteilung eines Patentes; Patenterteilung.
**accord** *m* Ⓒ | treaty; agreement; contract || Abkommen *n*; Übereinkommen *n*; Vertrag *m* | **~ d'aéronavigation; ~ aérien** | treaty on aerial navigation; air navigation treaty || Luftfahrtabkommen; Luftverkehrsabkommen | **~ d'assistance** | treaty (pact) of mutual assistance || Beistandsvertrag; Beistandpakt; Beistandsabkommen | **~ de clearing** | clearing agreement || Verrechnungsabkommen; Clearingabkommen; Clearingsvertrag | **~ de coopération** | cooperation agreement; treaty of cooperation || Vertrag für Zusammenarbeit | **~s de distribution** | distributing (marketing) arrangements || Vertriebsabmachungen *fpl* | **~ de licence** | license agreement (contract) || Lizenzvertrag; Lizenzabkommen.

★ ~ **bilatéral** | bilateral agreement || zweiseitiges Abkommen | ~ **commercial;** ~ **économique** ① | trade treaty (pact) (agreement); commercial treaty; treaty of commerce || Handelsvertrag; Handelsabkommen | ~ **économique** ② | economic agreement || Wirtschaftsabkommen; Wirtschaftsvertrag | ~ **frontalier** | border agreement (treaty) || Grenzabkommen | ~ **gouvernemental** | convention; treaty || Staatsvertrag; Übereinkunft *f* | ~ **monétaire** | monetary (currency) agreement || Währungsabkommen | ~ **naval** | naval treaty (agreement) || Flottenabkommen; Flottenvertrag | ~ **salarial** | pay pact || Lohnabkommen | ~ **secret** | secret treaty (agreement) || Geheimvertrag; Geheimabkommen | ~ **séparé** | separate treaty; special (separate) agreement || Sondervertrag; Sonderabkommen; Separatvertrag | ~ **tarifaire** | tariff agreement (treaty) || Zollabkommen; Zollvereinbarung.
★ **briser un** ~ | to break (to violate) a contract (an agreement); to commit a breach of contract | einen Vertrag brechen (verletzen); einen Vertragsbruch begehen | **conclure (passer) un** ~ | to conclude (to make) a contract; to come to an arrangement (an agreement) || einen Vertrag schließen (abschließen); eine Vereinbarung (ein Abkommen) treffen.
**accordable** *adj* | grantable; to be granted || zu bewilligen; zu erteilen.
**accordailles** *fpl* Ⓐ | party (festival) given at the signing of a marriage contract || Feier *f* anläßlich der Unterzeichnung eines Heiratskontraktes.
**accordailles** *fpl* Ⓑ | engagement party || Verlobungsfeier *f*.
**accord-cadre** *m* | outline (framework) contract (agreement) || Rahmenvertrag; Rahmenabkommen.
**accordé** *part* | **considérer qch. comme** ~ | to consider sth. as agreed; to take sth. for granted || etw. als abgemacht annehmen (ansehen).
**accordé** *adj* | **escomptes** ~ **s** | discounts allowed || gewährte Rabattsätze *mpl*.
**accorder** *v* Ⓐ | to bring into accord; to reconcile || in Übereinstimmung bringen | **faire** ~ **des comptes** | to agree (to reconcile) accounts || Konten abstimmen | ~ **un différend** | to settle (to accommodate) a dispute || einen Streit schlichten (beilegen) | **faire** ~ **les livres** | to agree (to reconcile) the books || die Bücher abstimmen | **s'** ~ | to make a compromise; to come to an understanding; to compromise | einen Vergleich schließen; sich verständigen; sich vergleichen | **s'** ~ **avec q. sur qch.** | to agree with sb. on sth.; to come to terms (to an agreement) with sb. on sth. || sich mit jdm. über etw. einigen; mit jdm. über etw. zu einer Einigung kommen.
**accorder** *v* Ⓑ [concéder] to grant; to allow; to concede || bewilligen; zugestehen | ~ **une autorisation** | to grant an authorization || eine Ermächtigung erteilen | ~ **un délai** | to grant a period of time || eine Frist bewilligen | ~ **un délai à q. pour faire qch.** | to allow (to give) sb. time to do sth. (for doing sth.) || jdm. Zeit geben (lassen) (gewähren), etw. zu tun | ~ **une demande** | to grant an application (a request) || einem Antrag (einem Gesuch) (einem Ersuchen) stattgeben (entsprechen) | ~ **des dommages-intérêts** | to award damages || Schadenersatz zusprechen (zubilligen) | ~ **un escompte;** ~ **une remise** | to allow (to give) a discount (a reduction) || einen Rabatt (einen Nachlaß) bewilligen (gewähren) | ~ **une faveur à q.** ① | to do sb. a favor; to oblige sb. || jdm. einen Gefallen (eine Gefälligkeit) tun (erweisen) | ~ **une faveur à q.** ② | to bestow a favor on sb. || jdm. eine Gunst gewähren | ~ **à q. un traitement de faveur** | to give (to grant) sb. preferential treatment || jdm. einen Vorzug einräumen; jdn. bevorzugt behandeln | ~ **un (une) interview à q.** | to grant sb. an interview || jdm. ein Interview gewähren | ~ **de la marge (quelque marge) à q.** | to allow (to give) sb. some latitude (some margin) || jdm. etw. (einigen) Spielraum geben | ~ **à q. la permission de faire qch.** | jdm. erlauben (die Erlaubnis erteilen), etw. zu tun | ~ **à q. une rente de . . . par an** | to allow sb. an annual sum of . . . || jdm. einen Unterhaltsbeitrag von . . . jährlich gewähren | ~ **une subvention** | to grant a subsidy (an allowance) || einen Zuschuß bewilligen | ~ **du temps** | to give time; to grant a delay || eine Frist gewähren (bewilligen) | **se faire** ~ **qch.** | to obtain sth. || sich etw. bewilligen lassen.
**accord-type** *m* | standard (model) contract || Mustervertrag *m*; Mustervereinbarung *f*.
**accostage** *m* Ⓐ | boarding || Anbordkommen *n*.
**accostage** *m* Ⓑ | drawing alongside || Längsseitgehen *n*.
**accoster** *v* Ⓐ [~ au quai; ~ le quai] | to berth; to dock; to land || anlegen; landen.
**accoster** *v* Ⓑ [venir le long d'un quai ou d'un autre bateau] | to come alongside || längsseits kommen.
**accoster** *v* Ⓒ [aborder] | to board; to come on board || an Bord kommen.
**accoutumance** *f* | habit; use, usage || Gewöhnung *f*.
**accoutumé** *m* | **comme à l'** ~ | as usual; as is customary; in the usual (accustomed) manner || wie üblich; in der üblichen (gewohnten) Weise.
**accoutumé** *adj* | accustomed; customary || üblich | **à l'heure** ~ **e** | at the usual hour || zur üblichen Stunde.
**accréditation** *f* | ~ **d'un ambassadeur** | accreditation (accrediting) of an ambassador || Beglaubigung *f* (Akkreditierung *f*) eines Gesandten.
**accrédité** *s* Ⓐ | accredited agent || beglaubigter Bevollmächtigter *m*.
**accrédité** *s* Ⓑ | holder (beneficiary) of a letter of credit | Inhaber *m* eines Kreditbriefes.
**accrédité** *adj* Ⓐ | of good standing; bankable || wohl akkreditiert; bankfähig.
**accrédité** *adj* Ⓑ [muni de lettres de créance] | accredited || akkreditiert; mit Beglaubigungsschreiben versehen.
**accréditer** *v* Ⓐ [présenter des lettres de créance] | ~

**accréditer** v Ⓐ *suite*
**un ambassadeur auprès d'un gouvernement** | to accredit an ambassador to a government ‖ einen Botschafter bei einer Regierung beglaubigen (akkreditieren).
**accréditer** v Ⓑ | **s'~ auprès de q.** | to present one's letter of credit to sb. ‖ jdm. seinen Kreditbrief vorzeigen.
**accréditer** v Ⓒ [faire croire] | to gain credit (credence) ‖ an Glaubwürdigkeit gewinnen.
**accréditeur** *m* | guarantor; surety; security ‖ Garant *m;* Bürge *m.*
**accréditif** *m* Ⓐ | credit; credit with a bank ‖ Kredit *m;* Bankkredit | **loger un ~** | to open a credit ‖ einen Kredit eröffnen.
**accréditif** *m* Ⓑ [lettre accréditive] | letter of credit ‖ Kreditbrief *m;* Akkreditiv *n* | **prolongation d'un ~** | extension of a letter of credit ‖ Verlängerung eines Kreditbriefes | **~ de voyage** | letter of credit for travel ‖ Reiseakkreditiv.
**accroissement** *m* Ⓐ [augmentation] | increase; increasing; augmentation ‖ Zuwachs *m;* Vermehrung *f;* Steigerung *f* | **~ d'année en année; ~ d'un an à l'autre** | year-to-year increase (growth) ‖ Zunahme von Jahr zu Jahr | **~ du chiffre d'affaires** | increase in turnover (in sales); increased turnover ‖ Steigerung des Umsatzes; Umsatzsteigerung | **~ de la circulation fiduciaire** | increase in the circulation of paper money ‖ Steigerung des Papiergeldumlaufs | **~ de la demande** | increased demand ‖ gesteigerte Nachfrage | **~ des exportations** | increase in exports ‖ Ausfuhrsteigerung | **~ de fortune; ~ de patrimoine** | increase of property; increment ‖ Vermögenszuwachs; Vermögenssteigerung | **impôt sur l'~ de fortune** | capital gains tax ‖ Vermögenszuwachssteuer | **~ des importations** | increase in imports ‖ Einfuhrsteigerung | **~ des investissements** | increase of the investments ‖ Steigerung (Ausweitung) der Investitionen | **~ de la production** | growth in production; production growth ‖ Zuwachs in der Produktion; Produktionszuwachs | **~ de la productivité** | increase (gain) in the productivity ‖ Produktivitätssteigerung | **rythme d'~** | pace of growth ‖ Wachstumstempo | **taux d'~** | rate of increase; growth rate ‖ Steigerungssatz; Wachstumsrate; Zuwachsrate | **~ démographique** | increase (rise) in population ‖ Bevölkerungszunahme | **~ progressif** | gradual increase ‖ sukzessive Steigerung.
**accroissement** *m* Ⓑ [**~ successoral; ~ d'héritage**] | accretion ‖ Anwachs *m;* Erbanwachs | **droit d'~** | right of accretion ‖ Anwachsungsrecht *n* | **par droit d'~** | by right (by way) of accretion; by accretion ‖ durch Anwachs(ung).
**accroissement** *m* Ⓒ [**~ par alluvion**] | accretion ‖ Anwachs *m* durch Anschwemmung.
**accroître** v | to increase; to enlarge; to enhance; to augment ‖ anwachsen; vermehren; erweitern; vergrößern; steigern | **s'~ par addition** | to accrete; to increase by accretion ‖ einen Zuwachs erfahren | **~ son bien (ses biens) (sa fortune)** | to increase one's fortune(s) ‖ sein Vermögen vergrößern (vermehren) (mehren) | **~ sa capacité productive** | to increase one's productive capacity (power) ‖ seine Leistungsfähigkeit steigern; seine Produktionskapazität erweitern | **~ le commerce** | to extend trade ‖ den Handel erweitern | **s'~ de . . .** | to increase (to grow) by . . . ‖ um . . . anwachsen; sich um . . . vermehren; um . . . zunehmen.
**accru** *adj* | **stabilité ~e** | increased stability ‖ größere (erhöhte) Stabilität.
**accrue** *f* [par atterrissement] | accretion; accretion of land; accreted land ‖ Zuwachs *m;* Landzuwachs; Landanwachs.
**accueil** *m* Ⓐ | reception ‖ Empfang *m;* Aufnahme *f* | **~ amical** | friendly reception ‖ günstige (freundliche) Aufnahme | **comité d'~** | reception committee ‖ Empfangskomitee *n* | **faire ~ (faire bon ~) à q.** | to give sb. a friendly welcome (a good reception) ‖ jdm. einen guten Empfang bereiten; jdn. freundlich empfangen | **faire mauvais ~ à q.** | to give sb. an unfriendly (a bad) reception ‖ jdm. einen schlechten Empfang bereiten; jdn. schlecht (unfreundlich) empfangen | **recevoir un ~ favorable** | to meet with a favo(u)rable reception; to be well received ‖ günstige Aufnahme finden; günstig aufgenommen werden | **rencontrer un ~ hostile** | to meet with a hostile reception ‖ feindselig (ablehnend) aufgenommen werden.
**accueil** *m* Ⓑ **faire bon ~ à une demande** | to entertain a request ‖ einem Verlangen nachkommen | **faire bon ~ à une traite (une lettre de change)** | to meet (to hono(u)r) a bill of exchange ‖ einen Wechsel honorieren (einlösen) (bezahlen) | **réserver bon ~ à une traite** | to be ready to meet a bill of exchange ‖ für die Einlösung eines Wechsels Vorsorge getroffen haben.
**accueillir** v Ⓐ | to receive ‖ empfangen; aufnehmen | **bien ~ q.** | to give sb. a good reception (a friendly welcome) ‖ jdm. einen guten (freundlichen) Empfang bereiten; jdn. freundlich empfangen | **mal ~ q.** | to give sb. a bad (an unfriendly) reception ‖ jdm. einen schlechten Empfang bereiten; jdn. schlecht (unfreundlich) empfangen.
**accueillir** v Ⓑ | **~ une demande (une requête)** | to grant a request (an application) ‖ einem Antrag (einem Gesuch) stattgeben (entsprechen) | **~ favorablement une offre** | to entertain an offer ‖ ein Angebot günstig aufnehmen | **~ une traite (une lettre de change)** | to hono(u)r (to meet) a bill of exchange ‖ einen Wechsel einlösen (honorieren) (bezahlen).
**accumulation** *f* | accumulation ‖ Anhäufung *f;* Ansammlung *f* | **~ de capitaux** ① | accumulation of funds (of capital) ‖ Kapitalanhäufung; Kapitalansammlung; Anhäufung von Kapitalien | **~ de capitaux** ② | creation of capital ‖ Kapitalbildung *f.*
**accumulé** *adj* | **arriérés ~s** | accumulated arrears ‖

aufgelaufene Rückstände | **bénéfice** ~ | accumulated surplus (profit surplus) || angesammelter Gewinn (Gewinnüberschuß) | **excédents** ~ **s** | accrued surpluses || angesammelte Überschüsse | **revenus** ~ **s** | accumulated earnings || angesammelte Erträgnisse.
**accumuler** v | to accumulate; to amass; to hoard || anhäufen; ansammeln; aufhäufen | **s'** ~ | to accrue || auflaufen; sich ansammeln.
**accusable** adj | ~ **de** | accusable of; chargeable with || anzuklagen wegen.
**accusateur** m | accuser; indicter || Ankläger m | **l'** ~ **privé** | the complainant || der Privatkläger; der Privatstrafkläger | **l'** ~ **public** | the public prosecutor; the Prosecution; the Crown [acting as prosecutor in a criminal case] || der öffentliche Ankläger (Kläger); der Staatsanwalt; die Anklagebehörde; die Anklage.
**accusateur** adj | accusing; incriminating || anklagend; Anklage . . .
**accusation** f Ⓐ | accusation; charge || Anklage f | **acte (arrêt) d'** ~ | bill of indictment; indictment; charge sheet || Anklageschrift f; Anklage | **chambre d'** ~ | criminal court || Strafkammer f | **chef d'** ~ | count of an indictment; count; charge || Anklagegrund m; Anklagepunkt m | **être en état d'** ~ | to be (to stand) accused; to be committed for trial || unter Anklage stehen; angeklagt sein | **mettre q. en état d'** ~ | to accuse (to charge) (to arraign) (to indict) sb.; to commit sb. for trial || jdn. in (in den) Anklagezustand versetzen; jdn. unter Anklage stellen | **mettre q. en** ~ **pour haute trahison** | to impeach sb. for (to accuse sb. of) high treason || jdn. wegen Hochverrats unter Anklage stellen | **mise en** ~ | indictment; arraignment | Stellung unter Anklage; Versetzung in den Anklagezustand | **chambre des mises en** ~ ; **jury d'** ~ | grand jury || Anklage-Jury f | **droit de mise en** ~ | right to impeach || Anklagerecht n.
★ ~ **capitale** | indictment on a capital charge || Anklage auf Leben und Tod; Anklage wegen eines Kapitalverbrechens | ~ **publique** | public prosecution || öffentliche Anklage (Klage) | **dresser un acte d'** ~ **contre q.**; **décréter q. d'** ~ ; **former (formuler) (porter) une** ~ **contre q.** | to prefer an indictment against sb.; to bring a charge (charges) against sb.; to indict (to charge) sb.; to article against sb. || gegen jdn. Anklage erheben; jdn. unter Anklage stellen; jdn. anklagen.
**accusation** f Ⓑ | inculpation; incrimination || Beschuldigung f; Anschuldigung f | **faire des** ~ **s contre q.** | to make charges against sb. || gegen jdn. Beschuldigungen vorbringen | **se purger d'une** ~ | to clear os. of a charge || sich von einer Anschuldigung befreien (reinigen).
**accusation** f Ⓒ [ministère public] | **l'** ~ | the Prosecution; the Crown [acting as prosecutor in a criminal case] || die Anklagebehörde; der Vertreter der Anklage; die Anklage.
**accusatoire** adj | accusatory || akkusatorisch | **procédure** ~ | accusatory procedure || Anklageverfahren | **système** ~ | accusatory principle || Anklageprinzip; akkusatorisches Prinzip.
**accusatrice** f | prosecutrix || Anklägerin f.
**accusé** m Ⓐ [prévenu] | **l'** ~ | the accused; the prisoner at the bar; the defendant || der Angeklagte | **banc des** ~ **s** | dock || Anklagebank | **au banc des** ~ **s** | in the dock || auf der Anklagebank.
**accusé** m Ⓑ [avis] | ~ **de bien-trouvé** | verification statement || Saldo-(Salden-)bestätigung f; Richtigbefundsanzeige f [S] | ~ **de réception** ① | written acknowledgment of receipt; receipt in writing; letter of acknowledgment || schriftliches Empfangsbekenntnis n; Empfangsbestätigung; Bestätigungsschreiben n | ~ **de réception** ② | notice of delivery || Lieferbescheinigung f | ~ **de réception** ③ | receipt || Empfangsbescheinigung; Empfangsschein m; Rückschein m | **envoyer un simple** ~ **de réception** | to send a formal acknowledgment | eine einfache Empfangsbestätigung senden (schicken).
**accusée** f | **l'** ~ | the accused [a woman] || die Angeklagte.
**accuser** v Ⓐ | ~ **q. de qch.** | to accuse sb. of sth.; to indict sb. for sth. || jdn. wegen etw. anklagen (unter Anklage stellen); gegen jdn. wegen etw. Anklage erheben.
**accuser** v Ⓑ | ~ **réception de qch.** | to acknowledge receipt of sth.; to give a receipt (an acknowledgment of receipt) for sth. || den Empfang von etw. bescheinigen (bestätigen) (quittieren).
**achalandage** m Ⓐ [clientèle] | goodwill; customers pl; customer goodwill || Kundschaft f; Stammkundschaft f; Klientel f | **avoir un grand** ~ | to have a great number of customers; to have a large goodwill || eine große (gute) Kundschaft (Klientel) haben | **vendre l'** ~ **avec l'établissement** | to sell the goodwill with the business || das Geschäft samt Kundschaft verkaufen.
**achalandage** m Ⓑ [action d'achalander] | working up of connections || Anknüpfung f von Verbindungen; Kundenwerbung f.
**achalander** v [faire venir des clients] | to get customers for a business || für ein Geschäft Kunden bekommen.
**achalandé** adj | **magasin bien** ~ | shop with a large clientèle || Geschäft mit einem großen Kundenkreis.
**acharné** adj | **concurrence** ~ **e** | keen (strong) (tough) competition || scharfe (harte) Konkurrenz | **lutte** ~ **e** | keen (desperate) fight (contest) || zäher (verzweifelter) Kampf | **travail** ~ | strenuous (hard) work || harte (anstrengende) Arbeit.
**achat** m Ⓐ | purchase; purchasing; buying || Ankauf m; Kauf m; Einkauf m | **acte (lettre) d'** ~ | purchase deed (contract); bill of sale || Kaufvertrag m; Kaufkontrakt m; Kaufurkunde f | ~ **en bloc** | purchase in the lump || Kauf in Bausch und Bogen | **bordereau d'** ~ | purchase contract; sales (bought) note || Kaufnote f; Schlußnote über den

**achat** *m* Ⓐ *suite*
(einen) Kauf | **bureau d'** ~ | purchasing office ‖ Einkaufsbüro *n* | **capacité d'** ~ | purchasing (buying) capacity (power) ‖ Kaufkraft *f* | **commission (courtage) d'** ~ | purchasing (buying) commission; buying brokerage ‖ Einkaufskommission *f;* Einkaufsprovision *f* | ~ **à la commission** | purchase on commission ‖ Kommissionskauf | **commissionnaire d'** ~ | buying (purchasing) agent ‖ Einkaufsagent *m;* Einkaufskommissionär *m* | **compte (facture) d'** ~ | account for goods purchased; purchases account; invoice | Einkaufsrechnung *f;* Warenrechnung; Faktura *f* | ~ **au comptant;** ~ **comptant;** ~ **comptant-compté** | purchase against (for) cash; cash purchase ‖ Kauf gegen bar; Barkauf; Kassakauf | ~ **à crédit** | purchase on credit; credit purchase ‖ Kauf auf Kredit; Kreditkauf | **droit d'** ~ | right of acquisition ‖ Kaufrecht *n;* Erwerbsrecht | ~ **à l'enchère;** ~ **aux enchères** | purchase in auction ‖ Ersteigerung *f* | **faculté d'** ~ | option to buy (to purchase) (of purchase) ‖ Kaufoption *;* Erwerbsrecht *n* | **livre (journal) d'** ~ **s (des** ~ **s)** ① | order (commission) book ‖ Bestellbuch *n;* Orderbuch | **livre (journal) d'** ~ **s (des** ~ **s)** ② | purchases (bought) book (journal) (ledger) ‖ Einkaufsbuch; Einkaufsjournal *n* | **livre (journal) d'** ~ **s)** ③ | book of invoices; invoice book (ledger) ‖ Rechnungsbuch; Fakturenbuch | **ordre d'** ~ | purchasing (buying) order; order to buy (to purchase) ‖ Kaufauftrag; Kauforder | **pouvoir d'** ~ | purchasing power; buying capacity (power) ‖ Kaufkraft *f* | **érosion du pouvoir d'** ~ | reduction in purchasing (buying) power ‖ Aushöhlung *f* der Kaufkraft; Kaufkraftschwund *m* | **pouvoir d'** ~ **national** | internal purchasing power ‖ Inlandskaufkraft | **prix d'** ~ ① | purchase (purchasing) price ‖ Kaufpreis; Einkaufspreis; Anschaffungspreis; Erwerbspreis | **prix d'** ~ ② | cost price; prime (actual) cost ‖ Anschaffungskosten *pl;* Gestehungskosten | **les prix d'** ~ **et de vente** | the purchase and sales (selling) prices ‖ die Ankaufs- (Einkaufs-) und Verkaufspreise | **rendus (retours) sur** ~ **s** | returns *pl* ‖ Rücklieferungen *fpl* | ~ **de soutien** | support buying ‖ Stützungskauf | ~ **à terme** ①; ~ **à terme ferme** | purchase (buying) for the account (for future delivery) ‖ Terminskauf; Termingeschäft; Terminabschluß | ~ **à terme** ② | purchase on credit | Kauf auf Ziel (auf Kredit) | **acquérir qch. à titre d'** ~ | to obtain sth. by (by way of) purchase; to purchase (to buy) sth. ‖ etw. käuflich (durch Kauf) erwerben; etw. kaufen | **valeur d'** ~ | original (buying) value | Kaufwert *m* | ~ **et vente** | purchase and sale ‖ Kauf und Verkauf | ~ **s et ventes au marché** | trading on the market ‖ Marktverkehr | **les prix d'** ~ **et de vente** | the purchase and sales (selling) prices ‖ die Ankunfts- (Einkaufs-) und Verkaufspreise | ~ **de voix** | buying of votes ‖ Stimmenkauf.
★ **effectuer un** ~ | to effect (to make) a purchase ‖ einen Kauf machen (betätigen) | **effectuer des** ~ **s** | to make purchases ‖ Einkäufe machen | **faire** ~ **(faire l'** ~ **) de qch.** | to buy (to purchase) sth. ‖ etw. kaufen; etw. käuflich erwerben | ~ **pour revendre** | buying to sell again ‖ Kauf zum Zwecke des Verkaufs.
**achat** *m* Ⓑ | **l'** ~ | the purchased article; the buy ‖ das Gekaufte; der Kauf.
**acheminement** *m* Ⓐ [voie à suivre] | route to be followed ‖ Leitweg *m* | **numéro (numéro postal) d'** ~ | postal routing number; ZIP Code number [USA] Postal Code number [GB] ‖ Postleitzahl *f.*
**acheminement** *m* Ⓑ [indication de voie d' ~ ] | routing; directions for routing ‖ Leitwegangabe *f;* Leitvermerk *m.*
**acheminer** *v* | to route; to forward; to dispatch ‖ auf den Weg bringen.
**achetable** *adj* | purchasable; to be bought ‖ käuflich; zu kaufen.
**acheter** *v* Ⓐ [acquérir par achat] | to buy; to purchase; to acquire [sth.] by purchase ‖ kaufen; einkaufen; käuflich erwerben; erstehen | ~ **à la commission** | to buy on commission ‖ auf Kommission kaufen | ~ **au comptant;** ~ **comptant** | to buy for (against) cash ‖ gegen bar (gegen Kasse) kaufen | ~ **à crédit** | to buy on credit ‖ auf Kredit kaufen | ~ **en détail** | to buy retail ‖ im Kleinen einkaufen; en détail kaufen | ~ **qch. à l'encan (à l'enchère)** | to buy sth. at auction ‖ etw. ersteigern; etw. durch Ersteigern (bei einer Versteigerung) erwerben | ~ **en gros;** ~ **en masse** | to buy wholesale ‖ im Großen einkaufen | ~ **à profit** | to buy at a profit ‖ mit Gewinn kaufen | ~ **à tempérament** | to buy on hire-purchase ‖ etw. auf Abzahlung (auf Raten) kaufen | ~ **à terme** | to buy on credit (for the account) ‖ auf Kredit (auf Ziel) kaufen.
★ ~ **qch. ferme** | to buy sth. firm ‖ etw. auf feste Rechnung kaufen | ~ **qch. à q.** | to buy sth. from sb. ‖ von jdm. etw. kaufen; jdm. etw. abkaufen | ~ **qch. à q. (pour q.)** | to buy sth. for sb., to buy sb. for sth. ‖ für jdn. etw. kaufen; jdm. etw. kaufen.
**acheter** *v* Ⓑ [suborner; corrompre] | ~ **q.** | to bribe sb. ‖ jdn. bestechen (kaufen) | ~ **un témoin** | to buy (to bribe) a witness ‖ einen Zeugen kaufen (dingen).
**acheteur** *m* Ⓐ | buyer; purchaser ‖ Käufer *m* | ~ **de bonne foi** | purchaser in good faith; bona fide purchaser ‖ gutgläubiger Käufer (Erwerber) | **carte d'** ~ | coupon ‖ Bezugsausweis; Bezugsschein | ~ **de mauvaise foi** | purchaser in bad faith; mala fide purchaser ‖ schlechtgläubiger (bösgläubiger) Käufer (Erwerber) | **au choix de l'** ~ | at buyer's option ‖ nach Wahl des Käufers | **prime pour l'** ~ | buyer's (call) option ‖ Kaufoption *f* | ~ **à réméré** ① | seller who has the right of repurchase ‖ Rückkaufsberechtigter *m* | ~ **à réméré** ② | seller who exercises his right of repurchase; repurchaser ‖ Rückkäufer.
★ ~ **éventuel** ① | prospective (intending) (would-be) buyer ‖ Kaufinteressent; Kaufwilliger; Kauflustiger | ~ **éventuel** ② | potential customer ‖ vor

aussichtlicher Käufer (Kunde) | **~ sérieux** | serious (seriously disposed) purchaser (buyer) || ernsthafter Kaufinteressent (Käufer) | **être ~ de qch.** | to be in the market for sth. || als Käufer von etw. auftreten.
**acheteur** *m* Ⓑ | buyer || Einkäufer *m* | **~ en gros** | wholesale buyer || Großeinkäufer | **~ principal** | head buyer || erster Einkäufer.
**acheteur** *adj* | **commissionnaire ~** | buying (purchasing) agent || Einkaufsagent *m;* Einkaufskommissionär *m* | **cours ~** | buying (bankers' buying) rate || Geldkurs *m;* Kaufkurs | **pays ~** | purchasing country || Käuferland *n* | **prime ~** | buyer's option || Kaufoption *f.*
**acheteuse** *f* | buyer; woman buyer || Käuferin *f.*
**achevage** *m;* **achèvement** *m* | completion; finishing; conclusion || Vollendung *f;* Abschluß *m* | **~ d'une période** | completion (close) of a period || Vollendung (Abschluß) eines Zeitraums | **travail en ~** | work in process of completion || Arbeit vor der Vollendung (vor dem Abschluß).
**achevé** *m* | finish; perfection of detail || Vollendung *f;* Perfektion *f;* letzter Schliff.
**achevé** *adj* | perfect; finished || vollendet; vollkommen.
**achever** *v* | to complete; to finish; to conclude || vollenden; abschließen | **s' ~** | to reach completion || zur Vollendung kommen.
**achevoir** *m* | finishing shop || Werkstätte, in welcher der letzte Schliff gemacht wird.
**acier** *m* | **cartel de l' ~** | steel cartel (trust) || Stahlkartell *n.*
**aciérie** *f* | steel works *pl* || Stahlwerk *n.*
**aciériste** *m* | steel maker || Stahlproduzent *m.*
**acompte** *m* Ⓐ | payment on account; deposit || Anzahlung *f* | **donner (payer) (verser) un ~** | to make a payment on account; to make (to pay) a deposit || eine Anzahlung leisten; einen Betrag anzahlen.
**acompte** *m* Ⓑ [paiement partiel] | part (partial) payment; instalment || Teilzahlung *f;* Abschlagszahlung; à-conto-Zahlung; Ratenzahlung | **~ de (sur) dividende** | interim dividend || Abschlagsdividende *f;* Zwischendividende; Interimsdividende | **paiement par ~ s** | payment in (by) instalments || Zahlung in Raten; ratenweise Zahlung; Ratenzahlung | **vente par ~ s** | sale on deferred terms (on the instalment plan); hire-purchase || Abzahlungsgeschäft *n;* Verkauf auf Abzahlung (auf Raten) | **payer (verser) un ~** | to pay an instalment || eine Teilzahlung machen (leisten) | **payer par ~ s** | to pay by instalments || ratenweise (in Raten) zahlen.
**aconfessionnel** *adj* | undenominational; non-denominational || überkonfessionell.
**acquéreur** *m* | acquirer; purchaser; buyer [for his own account]; vendee || Erwerber *m;* Käufer *m* [für eigene Rechnung] | **~ de bonne foi** | purchaser in good faith; bona fide purchaser || gutgläubiger Erwerber | **~ de mauvaise foi** | purchaser in bad faith; mala fide purchaser || bösgläubiger (schlechtgläubiger) Erwerber.

**acquéreur** *adj* | purchasing; buying || Erwerbs . . .
**acquéreuse** *f* | purchaser; woman buyer || Erwerberin *f;* Käuferin.
**acquérir** *v* Ⓐ | to acquire; to obtain || erwerben; erlangen | **capacité d' ~** | earning capacity (power) || Erwerbsfähigkeit; Verdienstkraft | **~ force de chose jugée** | to become absolute (final) || Rechtskraft erlangen; rechtskräftig werden; in Rechtskraft erwachsen | **~ la renommée** | to earn fame || sich einen großen Namen machen; berühmt werden | **s' ~ une réputation de . . .** | to win a reputation for . . . || sich einen Ruf als . . . machen (erwerben) | **capable d' ~** | capable of earning || erwerbsfähig.
**acquérir** *v* Ⓑ [à titre d'achat] | **~ qch.** | to purchase sth.; to acquire (to obtain) sth. by (by way of) purchase || etw. kaufen; etw. käuflich (durch Kauf) erwerben | **~ qch. de bonne foi** | to buy sth. in good faith || etw. gutgläubig erwerben | **ré ~ qch.** | to reacquire sth.; to acquire sth. back || etw. wiedererwerben; etw. zurückerwerben.
**acquérir** *v* Ⓒ | to accrue || anwachsen.
**acquêt** *m* | property acquired in common by husband and wife; acquest || gemeinsamer Erwerb *m* der Ehegatten; Errungenschaft *f* | **communauté d' ~ s (aux ~ s) (réduite aux ~ s)** | community of conquests (of acquisitions) || Errungenschaftsgemeinschaft *f.*
**acquiescement** *m* Ⓐ | acquiescence; assent; consent || Einwilligung *f;* Zustimmung *f;* Genehmigung *f* | **donner son ~ à qch.** | to acquiesce in sth.; to give one's assent (consent) to sth. || in etw. einwilligen (seine Einwilligung geben).
**acquiescement** *m* Ⓑ [à un jugement] | acceptance of a judgement || Annahme *f* eines Urteils; Rechtsmittelverzicht *m.*
**acquiescer** *v* | **~ à qch.** | to acquiesce in sth.; to assent (to consent) to sth. || in etw. einwilligen; etw. zustimmen | **~ à un jugement** | to acquiesce in (to accept) (to submit to) a sentence (a judgment) || ein Urteil annehmen; sich einem Urteil unterwerfen; sich mit einem Urteil abfinden | **~ à une requête** | to grant an application (a request) || einem Gesuch (einen Antrag) entsprechen.
**acquis** *m* | **l' ~ social** | what has been achieved (obtained) in the social field || die sozialen Errungenschaften | **l' ~ communautaire** [CEE] | the corpus of Community acts; all regulations, decisions etc. adopted under the Treaties and all decisions taken since the setting-up of the Communities || die Gemeinschaftsleistung *f.*
**acquis** *adj* Ⓐ | acquired; established || erworben; feststehend | **droits ~** | vested interests; well-established (acquired) rights || wohlerworbene Rechte | **fait ~** | established fact || anerkannte (feststehende) Tatsache.
**acquis** *adj* Ⓑ [non remboursable] | not repayable; not returnable || nicht rückzahlbar; nicht zurückzuzahlen | **fret ~** | freight earned (not repayable) || angefallene (verdiente) Transportkosten.

**acquisiteur** *m* Ⓐ | buyer [for the account of sb. else] || Käufer *m* [für Rechnung einer anderen Person].

**acquisiteur** *m* Ⓑ [agent ~] | canvasser; town traveller || Akquisiteur *m;* Stadtreisender *m* | ~ **d'annonces** | advertising agent (canvasser) || Anzeigenakquisiteur; Annoncenakquisiteur | ~ **d'assurances** | insurance agent || Versicherungsakquisiteur; Versicherungsagent.

**acquisitif** *adj* | conferring a right || rechtserwerbend | **prescription** ~ **ve** | acquisitive (positive) prescription || Ersitzung *f.*

**acquisition** *f* Ⓐ [action d'acquérir] | acquisition; acquiring || Erwerb *m;* Erwerben *n* | **acte d'** ~ | title (transfer) deed; title || Erwerbsurkunde *f;* Erwerbstitel *m;* Eigentumstitel; Besitztitel | ~ **de l'argent** | earning of money; money making || Gelderwerb *m;* Geldverdienen *n* | **contrat d'** ~ | contract (deed) of acquisition || Erwerbsvertrag *m* | ~ **de bonne foi** | acquisition in good faith; innocent purchase || gutgläubiger Erwerb; Erwerb in gutem Glauben | **mode d'** ~ | way of acquisition || Art des Erwerbs; Erwerbsart | ~ **à cause de mort** | acquisition by way of inheritance (by devolution) || Erwerb von Todes wegen | **prix d'** ~ | purchase (purchasing) price || Erwerbspreis; Ankaufspreis; Anschaffungspreis | ~ **de la propriété** | acquisition of property (of title) || Erwerb des Eigentums; Eigentumserwerb | ~ **par succession** | acquisition by inheritance || Erwerb durch Erbgang (infolge Erbganges) | ~ **de terrain(s)** | purchase of land || Grunderwerb; Landerwerb | **valeur d'** ~ ① | original (acquisition) value || Anschaffungswert *m* | **valeur d'** ~ ② | original (initial) cost || Gestehungspreis *m* | ~ **entre vifs** | acquisition inter vivos || Erwerb unter Lebenden | **faire l'** ~ **de qch.** | to acquire (to purchase) sth.; to acquire sth. by purchase (by way of purchase) || etw. kaufen; etw. käuflich (durch Kauf) erwerben.

**acquisition** *f* Ⓑ [chose acquise] | acquisition || Erwerb *m;* [das] Erworbene; Erwerbung *f* | **les dernières** ~ **s** | the latest acquisitions || die neuesten Erwerbungen.

**acquit** *m* Ⓐ | receipt; discharge; acquittance; acknowledgment of receipt || Quittung *f;* Empfangsbestätigung *f;* Empfangsbescheinigung *f* | ~ **de douane** | customs (custom-house) receipt || Zollquittung; Zollschein *m* | ~ **de franchise** | transhipment bond (note); excise bond || Zollfreischein; Zolldurchlaßschein; Zollvormerkschein | ~ **libératoire** | discharge || Freistellung *f* | ~ **de paiement** | receipt for payment || Zahlungsquittung | **pour solde à l'** ~ | in full settlement || zum vollen Ausgleich; zur vollständigen Tilgung | ~ **de sortie** | export (shipping) permit (license); permit of export || Ausfuhrbewilligung *f* | ~ **de transit** | transit bi); permit of transit (to pass) || Durchgangsschein; Durchfuhrschein; Transitschein.
★ **donner** ~ **de qch.** | to give a receipt for sth. || über etw. Quittung erteilen; etw. (über etw.) quittieren | **payer à l'** ~ **de q.** | to pay on (in) sb.'s behalf || zu jds. Gunsten zahlen | **à l'** ~ **de q.** | on sb.'s behalf (account); for the account of sb. || zu jds. Entlastung (Gunsten) (Kredit); auf (für) Rechnung von jdm. | **pour** ~ | received; paid || Betrag erhalten; den Empfang bestätigt.

**acquit** *m* Ⓑ [acquittement] | acquittal || Freisprechung *f* | **sentence d'** ~ | sentence (order) of acquittal || Freispruch *m;* freisprechendes Urteil *n.*

**acquit-à-caution** *m* Ⓐ | transhipment bond (note); excise bond || Zolldurchlaßschein *m;* Zollvormerkschein || Zollfreischein | **entrée sous** ~ | entry under bond || Einfuhr *f* unter Zollvormerkschein.

**acquit-à-caution** *m* Ⓑ | permit to pass; pass bill || Passierschein *m;* Durchlaßschein.

**acquittable** *adj* Ⓐ | worthy of acquittal (of being acquitted) || wert (würdig), freigesprochen zu werden.

**acquittable** *adj* Ⓑ | dischargeable; payable || tilgbar; zahlbar | **in** ~ | not dischargeable || untilgbar.

**acquitté** *m* | **à l'** ~ [après avoir été entreposé] | duty paid || verzollt [ab Freilager] | **vente à l'** ~ | sale ex bond (in bonded warehouse) || Verkauf ab Zollager (ab Zollfreilager) (unter Zollverschluß).

**acquitté** *adj* Ⓐ | **facture** ~ **e** | receipted bill || quittierte (saldierte) Rechnung.

**acquitté** *adj* Ⓑ [douane payée] | duty-paid; customs duties paid || verzollt; nach Verzollung.

**acquittement** *m* Ⓐ [verdict d' ~] | verdict (sentence) of acquittal; acquittal || freisprechendes Urteil *n;* Freisprechung; Freispruch *m.*

**acquittement** *m* Ⓑ | discharge; payment || Zahlung *f;* Begleichung *f* | ~ **d'une dette** | settlement (discharge) (clearing off) of a debt || Begleichung (Tilgung *f*) (Abzahlung) einer Schuld | **mode d'** ~ | way (mode) of payment || Zahlungsweise *f* | ~ **préalable** | prepayment; payment in advance; advance payment || Zahlung im voraus; Vorauszahlung.

**acquitter** *v* Ⓐ | ~ **q.** | to acquit (to discharge) sb. || jdn. freisprechen; jdn. für unschuldig erklären.

**acquitter** *v* Ⓑ | to discharge; to pay; to pay off || zahlen; bezahlen; abbezahlen | ~ **une dette** | to pay (to pay off) (to discharge) a debt || eine Schuld abbezahlen (abzahlen) (begleichen) (tilgen) | ~ (**s'** ~ **de**) **ses dettes** | to pay off one's debts; to get out of debt || seine Schulden abbezahlen; sich schuldenfrei machen | ~ **une dette par acomptes** | to pay off (to discharge) a debt by instalments || eine Schuld in Raten abzahlen | **s'** ~ **d'un devoir** | to fulfil (to discharge) (to acquit os. of) a duty || eine Pflicht erfüllen; sich einer Pflicht entledigen | ~ **un legs** | to discharge (to pay off) a legacy || ein Vermächtnis ausrichten | **s'** ~ **d'une obligation** | to fulfil (to meet) an obligation || eine Verpflichtung erfüllen (einhalten); einer Verpflichtung nachkommen | **s'** ~ | to settle (to discharge) one's account || seine Rechnung bezahlen | **s'** ~ **envers q.** | to repay sb. in full || jdn. voll befriedigen.

**acquitter** *v* Ⓒ [constater le paiement] | to give a receipt || Quitting erteilen | ~ **une facture** | to receipt

a bill; to give a receipt on an invoice || eine Rechnung quittieren.
**acquitter** *v* ⑪ [remplir] | **~ sa parole** | to redeem (to keep) one's word || sein Wort halten | **s' ~ de sa promesse** | to redeem (to keep) one's promise || sein Versprechen halten (einlösen).
**acte** *m* Ⓐ | act; action; deed || Handlung *f;* Tat *f;* Akt *m* | **~ d'accession; ~ d'adhésion** | declaration (deed) of accession || Beitrittserklärung *f;* Beitritt *m* | **faire ~ d'accession** | to declare one's adherence; to join || den (seinen) Beitritt erklären | **accomplissement d'un ~** | performance of an act || Vornahme *f* einer Handlung | **~ d'administration; ~ de gestion; ~ administratif** | act of administration; administrative act || Verwaltungsakt; Verwaltungsmaßnahme *f* | **~ d'agression** | act of aggression || Angriffshandlung; Akt der Aggression | **~ d'aliénation** | act of disposal || Veräusserungsgeschäft *n* | **~ d'appel** | filing (lodging) (entering) (giving notice) of appeal || Berufungseinlegung *f* | **~ d'arbitraire; ~ arbitraire** | arbitrary act || Willkürakt; Akt der Willkür; willkürliche Handlung | **~ d'autorité (de puissance) publique; ~ de gouvernement** | act of high (public) authority || Akt der öffentlichen Gewalt (der Staatsgewalt); obrigkeitlicher (behördlicher) Akt; Staatsakt | **~ de bienveillance; ~ de grâce** | act of grace (of clemency) || Gnadenakt | **~ de complaisance** | favo(u)r; courtesy || Gefälligkeit *f;* Gefallen *m* | **~ de concession** | grant (granting) of the (of a) concession || Verleihung *f* der (einer) Konzession; Konzessionierung *f;* Konzessionserteilung *f* | **~ de concurrence déloyale** | act of unfair competition || unlautere Wettbewerbshandlung | **~ ne souffrant pas de condition** | transaction which cannot be subject to a condition || bedingungsfeindliches Geschäft *n* | **~ de Dieu** | act of God; fortuitous (unforeseeable) event || unabwendbares Ereignis *n;* unabwendbarer Zufall *m;* höhere Gewalt *f* | **~ de disposition** | act of disposing (of disposal); disposal by contract; disposition || Verfügungshandlung; Verfügung *f;* rechtsgeschäftliche Verfügung | **~ unilatéral de l'Etat** | unilateral (one-sided) act of public authority || einseitiger Staatsakt | **~ d'exécution** ① | act of execution; performance || Ausführungshandlung; Ausführung *f* | **~ d'exécution** ② | act of execution; execution || Vollstreckungshandlung; Vollstreckung *f* | **~ par voie de fait défendu** | unlawful interference (act) || verbotene Eigenmacht *f* | **~ de fonction** | official act (function) || Amtshandlung | **~ de force; ~ de violence** | act of force (of violence); violence || Gewaltakt; Gewaltmaßnahme *f;* gewalttätige Handlung | **~ soumis à une force résolutoire** | act which is subject to a resolutive condition || auflösend bedingtes Rechtsgeschäft *n* | **~ en fraude de la loi** | evasion of the law || Gesetzesumgehung *f* | **~ de guerre** ① | act of war; warlike act || Kriegshandlung; kriegerische Handlung | **~ de guerre** ② | enemy action || Feindeinwirkung *f;* Kriegseinwirkung *f* | **faire ~ d'héritier** | to act (to conduct os.) as heir || eine Erbenhandlung vornehmen; als Erbe auftreten; sich als Erbe gerieren | **~ d'hostilité** | act of hostility; hostile act; hostility || feindselige (feindliche) Handlung; Feindseligkeit *f* | **~ d'instruction judiciaire** | judicial act of investigating || richterliche Untersuchungshandlung | **~ de justice** | act of justice || Akt der Gerechtigkeit | **~ contraire aux bonnes mœurs; ~ reprouvé par la morale** | act against (contrary to) public policy || Handeln *n* wider die guten Sitten; unsittliche (sittenwidrige) Handlung | **~ créant une obligation; ~ générateur d'obligations** | act which creates an obligation (obligations) || Verpflichtungsgeschäft *n* | **~ de possession** | taking possession; seizing || Besitzhandlung; Inbesitznahme *f;* Besitzergreifung *f* | **faire ~ de possession** | to act (to behave) as possessor || eine Besitzhandlung vornehmen; als Besitzer auftreten | **faire ~ de présence** | to appear personally (in person); to make a personal appearance; to enter (to put in) an appearance || persönlich erscheinen | **~ de procédure** | pleadings || Prozeßhandlung | **~ de publicité** | public notice (announcement) || öffentliche Bekanntmachung *f* (Anzeige *f*) | **~ illicite et obligeant à réparation** | act giving rise to a claim for compensation || zum Schadenersatz verpflichtende Handlung | **~ de sabotage** | act of sabotage || Sabotageakt | **faire ~ de soumission** | to acquiesce || sich unterwerfen | **~ de souveraineté** | act of sovereignty || Hoheitsakt; hoheitlicher Akt | **~ de terrorisme** | act of terrorism || Terrorakt | **~ à titre gracieux (gratuit)** | gratuitous transaction || unentgeltliches Rechtsgeschäft *n* | **~ à titre onéreux** | onerous transaction || entgeltliches Rechtsgeschäft *n* | **par ~ entre vifs** | by contract inter vivos || durch Rechtsgeschäft unter Lebenden | **~ déclaratoire de volonté** | declaration (expression) of one's intention (of one's will) || Willenserklärung *f;* Willensakt | **faire ~ de volonté** | to exercise one's will || seinen Willen erklären | **~ de dernière volonté** | disposition by will (by testament); testament; will || letztwillige (testamentarische) Verfügung *f;* Testament *n*.
★ **~ abolitif** | repeal || Aufhebung | **~ annulable** | voidable transaction || anfechtbares Rechtsgeschäft *n* | **~ bilatéral** | bilateral transaction || zweiseitiges Rechtsgeschäft *n* | **~ constitutif** ① | transaction which constitutes (confers) rights || rechtsbegründende Handlung | **~ constitutif** ② | act of formation || Errichtungsakt; Gründungsakt | **~ créateur** ① | act of creating || schöpferische Leistung *f* | **~ créateur** ② | act of inventing || erfinderische Leistung *f* | **~ déclaratoire** | formal declaration || förmliche Erklärung *f* | **~ délictueux** | unlawful (wrongful) (tortious) act; tort || unerlaubte Handlung; Deliktshandlung; Delikt *n* | **~ dissimulé; ~ fictif; ~ simulé** | fictitious (bogus) (simulated) (sham) transaction || verdecktes Rechtsgeschäft *n;* Scheingeschäft; fingiertes Geschäft |

**acte**

**acte** *m* Ⓐ *suite*
~ **fiduciaire** | fiduciary transaction || fiduziarisches Rechtsgeschäft | ~ **frauduleux** | fraudulent act || betrügerische Handlung | ~ **hostile** | hostile act || feindselige (feindliche) Handlung; Feindseligkeit *f* | ~ **illégal** | illegal (unlawful) transaction || unerlaubtes Rechtsgeschäft | ~ **illicite** | unlawful (wrongful) act; malfeasance || unerlaubte (gesetzwidrige) (ungesetzliche) Handlung | ~ **immoral** | immoral act; act against (contrary to) public policy || unsittliche (sittenwidrige) (gegen die guten Sitten verstoßende) Handlung | ~ **impudique** | indecent act || unzüchtige Handlung | ~ **inamical** | unfriendly act || unfreundlicher Akt; unfreundliche Handlung | ~ **inchoatif** ① | overt (preparatory) act || einleitende (vorbereitende) Handlung; Vorbereitungshandlung | ~ **inchoatif** ② | inchoate crime || strafbare (verbrecherische) Vorbereitungshandlung | ~ **interruptif** | act of interruption || Unterbrechungshandlung; unterbrechende Handlung | ~ **judiciaire** | judicial act || gerichtliche Verfügung (Maßnahme *f*); gerichtlicher Akt. ★ ~ **juridique** | legal act (transaction) || Rechtsgeschäft *n*; Rechtshandlung | **par** ~ **juridique** | legally; by legal transaction | rechtsgeschäftlich; durch rechtsgeschäftlichen Akt | **disposition faite par** ~ **juridique;** ~ **de disposition** | disposal by contract || Verfügung durch Vertrag; rechtsgeschäftliche Verfügung | ~ **juridique annulable** | voidable transaction || anfechtbares Rechtsgeschäft | ~ **juridique nul;** ~ **nul** | void transaction || nichtiges Rechtsgeschäft | ~ **juridique bilatéral** | bilateral transaction || zweiseitiges Rechtsgeschäft | ~ **juridique unilatéral** | unilateral (unilateral legal) transaction || einseitiges Rechtsgeschäft; einseitiger Akt | **accomplir un** ~ **juridique** | to perform a legal act | eine Rechtshandlung vornehmen.
★ ~ **législatif** | act of legislation; legislative act || Gesetzgebungsakt; Akt der Gesetzgebung; gesetzgebender Akt; gesetzgeberische Handlung | ~ **licite** | lawful act || erlaubte Handlung | ~ **officiel** | official act (function) || Amtshandlung | ~ **préparatoire** | preparatory (over) act || Vorbereitungshandlung; vorbereitende Handlung | ~ **probant** | act of proving (of furnishing proof) || Beweishandlung | ~ **public** | official act (function) || Amtshandlung | ~ **punissable** | punishable (unlawful) (wrongful) act; criminal (penal) offence || strafbare (gesetzwidrige) Handlung; Straftat *f;* Delikt *n* | ~ **récognitif** | act of recognition || Anerkennungshandlung; Anerkennungsakt; Anerkennung *f* | ~ **sexuel** | sexual intercourse; the sexual act || Geschlechtsakt *m* | ~ **suspensif** | dilatory action || aufschiebende Handlung | ~ **translatif** | act of transfer || Übertragungshandlung | ~ **unilatéral** | unilateral (unilateral legal) transaction || einseitiges Rechtsgeschäft; einseitiger Akt | **être responsable de ses** ~ **s** | to be responsible for one's actions || für seine Handlungen (Handlungsweise) verantwortlich sein.

**acte** *m* Ⓑ [pièce légale; document] | deed; document; instrument || Schriftstück *n;* Urkunde *f;* Dokument *n;* Instrument *n* | ~ **d'abdication** | deed (instrument) of abdication || Abdankungsurkunde | ~ **d'accusation** | bill of indictment; indictment; charge sheet || Anklageschrift; Anklage *f* | ~ **d'achat** | purchase deed (contract); bill of sale || Kaufvertrag *m;* Kaufkontrakt *m;* Kaufurkunde | ~ **d'acquisition** | title (transfer) deed; title || Erwerbsurkunde; Erwerbstitel *m;* Eigentumstitel *m;* Besitztitel | ~ **d'adhésion** | deed (declaration) of accession || Beitrittsurkunde; Beitritt *m* | **faire** ~ **d'adhésion** | to join | seinen Beitritt erklären | ~ **d'adoption** | contract (deed) of adoption || Vertrag auf Annahme an Kindesstatt; Adoptionsvertrag | ~ **d'affrètement;** ~ **de nolisement** | contract of affreightment; freight contract; charter party; charter || Befrachtungsvertrag; Schiffsmietsvertrag; Charterpartie *f;* Charter *f* | ~ **d'appel** | notice (petition) of appeal; appeal || Berufungsschrift *f;* Berufungseinlegungsschrift; Berufung *f* | ~ **d'association** | articles (deed) of association (of partnership) (of incorporation); memorandum of association; partnership deed || Gesellschaftsvertrag; Gründungsvertrag; Satzung (Satzungen *fpl*) (Statuten *npl*) der Gesellschaft | ~ **de baptême** | baptismal certificate || Taufschein *m;* Taufzeugnis *n* | ~ de caution; ~ **de cautionnement** ① | deed of suretyship || Bürgschaftsschein *m;* Bürgschaftsurkunde | ~ **de caution;** ~ **de cautionnement** ② | letter of indemnity (of guarantee); bond of indemnity; indemnity bond || Garantieverpflichtung *f;* Garantieerklärung *f;* Garantieschein *m* | ~ **de cession;** ~ **de mutation** ①; ~ **de transfert** ①; ~ **de transmission** ① | deed of assignment (of transfer); assignment (transfer) deed; instrument of assignment || Abtretungsurkunde; Übertragungsurkunde; Abtretungserklärung; Zessionsurkunde | ~ **de mutation** ②; ~ **de transfert** ②; ~ **de transmission** ② [d'un immeuble] | deed of conveyance; conveyance || Auflassungsurkunde; Auflassung *f* | ~ **de concession** | charter || Verleihungsurkunde; Konzessionsurkunde; Konzession *f* | ~ **de consentement** | deed (declaration) of consent || Zustimmungserklärung *f;* Einwilligungserklärung; Genehmigungsurkunde | ~ **de décès** | certificate of death; death certificate || Sterbeurkunde; Totenschein *m;* Todesurkunde | ~ **de dernière volonté** | last will and testament || letztwillige Verfügung | ~ **de donation** | deed (instrument) of donation || Schenkungsurkunde; Schenkungsbrief *m* | **double d'un** ~ | duplicate (counterpart) of a deed || Zweitschrift *f* (Zweitausfertigung *f*) einer Urkunde | **droit d'**~ | stamp duty on deeds (on documents) || Urkundensteuer *f;* Urkundenstempel *m;* | ~ **translatif de droit réel (de propriété)** | deed of conveyance; conveyance; title deed; title || dinglicher Vertrag (Übertragungsvertrag); Auflassungsurkunde; Auflassung *f* | ~ **à l'écrit** | instrument (agreement)

in writing; written contract ‖ schriftlicher Vertrag; schriftliche Abmachung *f;* Vertragsurkunde | ~ **d'emprunt** | bond ‖ Darlehensurkunde; Schuldschein *m* | ~ **d'état civil** ① | record of civil status ‖ Personenstandsurkunde | ~ **d'état civil** ② | certificate of birth (of marriage) (of death) ‖ Geburtsschein *m;* Heiratsschein; Totenschein | ~ **de fondation** | charter of foundation ‖ Stiftungsurkunde; Stiftungsvertrag; Stiftungsbrief *m* | ~ **de francisation** | certificate of registry as a French vessel ‖ französischer Schiffsregisterbrief *m;* französiche Registrierungsurkunde | ~ **de mise en gage;** ~ **constitutif de gage** | bond of security ‖ Pfandbestellungsvertrag; Verpfändungsurkunde | ~ **d'hypothèque** ① | mortgage deed (instrument) (bond) ‖ Hypothekenbestellungsvertrag | ~ **d'hypothèque** ② | certificate of registration of mortgage ‖ Hypothekenbrief *m;* Hypothekenschein *m;* Hypothekentitel *m* | **journal d'** ~ **s** | minute book ‖ Urkundenregister *n* | ~ **de mariage** | certificate of marriage; marriage certificate ‖ Heiratsurkunde; Heiratsschein *m;* Trauschein *m* | ~ **en minute** | original deed (document); original ‖ Urschrift *;* Originalurkunde | **minute d'un** ~ | original of a deed ‖ Original *n* (Urschrift *f*) einer Urkunde | ~ **de naissance** | certificate of birth; birth certificate ‖ Geburtsschein *m;* Geburtsurkunde | ~ **de nantissement** | bond (deed) of security ‖ Pfandbestellungsvertrag; Verpfändungsurkunde | ~ **de nationalité** | certificate of registry [of a ship] ‖ Schiffsregisterbrief *m* | ~ **devant (passé par-devant) notaire;** ~ **notarié** | notarial deed (document); deed authenticated by (executed before) a notary ‖ notarielle Urkunde (Verhandlung); vor einem Notar aufgenommene Urkunde; Notariatsakt *m;* notarieller Akt | ~ **de notoriété** | affidavit attested by witnesses ‖ durch Zeugen beglaubigte Beweisurkunde | ~ **entaché de nullité** | transaction which may be vitiated ‖ mit einem Nichtigkeitsmangel behaftetes Rechtsgeschäft | ~ **de partage** | instrument of division ‖ Teilungsvertrag; Teilungsurkunde | ~ **de procuration** | power of attorney ‖ Vollmachtsurkunde | ~ **de propriété** | proof of ownership; title deed; document of title ‖ Eigentumstitel *m;* Besitztitel *m* | ~ **de protêt** | deed (act) (bill) of protest; certificate (deed) of protestation ‖ Protesturkunde | ~ **de ratification** | instrument of ratification ‖ Ratifikationsurkunde | ~ **de reconnaissance** | deed of acknowledgment ‖ Anerkennungsurkunde; Anerkennungsvertrag | ~ **sous seing privé** ① | private document (instrument); deed under private seal ‖ Privaturkunde; privatschriftliche Urkunde | ~ **sous seing privé** ② | private agreement ‖ privatschriftlicher Vertrag | ~ **de signification** | proof of service ‖ Zustellungsurkunde; Zustellungsnachweis *m* | ~ **de société** | memorandum (articles) of association; articles (of) (of partnership (of association) (of incorporation); partnership deed ‖ Gesellschaftsvertrag; Gründungsvertrag; Satzung *f* (Satzungen *fpl*) (Statuten *npl*) der Gesellschaft; Gesellschaftssatzung *f* | **testament par** ~ **public** | testament made before a notary and in the presence of witnesses ‖ vor einem Notar und in Gegenwart von Zeugen errichtetes Testament; in einer öffentlichen Urkunde errichtetes Testament; öffentliches Testament | ~ **de vente** | contract (bill) of sale; sales contract (agreement) ‖ Kaufvertrag; Kaufurkunde; Kaufbrief *m* | ~ **de bonne vie et mœurs** | certificate of good character (conduct) (behavior) ‖ Leumundszeugnis *n;* Führungszeugnis; Sittenzeugnis.

★ ~ **abolitif** | repeal ‖ Aufhebung *f* | ~ **additionnel** | supplementary agreement ‖ Zusatzvertrag *m;* Zusatzabkommen *n* | ~ **authentique** | official (legal) document ‖ öffentliche Urkunde | ~ **certifié authentiquement** | legalized (authenticated) deed (document) ‖ öffentlich beglaubigte Urkunde | ~ **double** | deed made out in duplicate ‖ Urkunde in doppelter Ausfertigung | **en** ~ **double** | in duplicate ‖ in doppelter Ausfertigung | ~ **écrit** | instrument (agreement) in writing; written contract ‖ schriftlicher Vertrag; Urkunde | ~ **fiduciaire** | deed of trust; trust deed ‖ Stiftungsurkunde; Stiftungsbrief | ~ **homologatif** | [judicial] act of approval ‖ [gerichtliche] Bestätigungsurkunde | ~ **judiciaire** | judicial act (document) (instrument) ‖ gerichtliche Urkunde | ~ **minutaire** | original document; original ‖ Originalurkunde; Urschrift *f* | ~ **nul** | void contract ‖ nichtiger Vertrag | ~ **officiel;** ~ **public** ① | official document ‖ öffentliche Urkunde | ~ **public** ② | public register (record) ‖ öffentliches (amtliches) Register | ~ **probant** | piece (article) of evidence; voucher in proof; voucher ‖ Beweisurkunde; Beweisstück *n* | ~ **recognitif** | deed of recognition ‖ Anerkennungsurkunde | ~ **recognitif et conformatif** | deed of ratification and acknowledgment ‖ Ratifikations- und Anerkennungsurkunde | ~ **réel** | real contract ‖ dinglicher Vertrag; Realkontrakt | ~ **simulé** | fictitious (sham) contract ‖ fingierter Vertrag; Scheinvertrag | ~ **testamentaire** | testamentary instrument ‖ Testamenturkunde | **par** ~ **testamentaire** | by will; by testament; testamentary ‖ durch testamentarische (letztwillige) Verfügung; letztwillig; testamentarisch | ~ **translatif** | deed of transfer; transfer deed (instrument) (contract) ‖ rechtsgültiger Vertrag.

★ **demander** ~ **de qch.** ① | to have sth. certified ‖ etw. beglaubigen lassen | **demander** ~ **de qch.** ② | to have sth. written into the record (minutes) ‖ etw. protokollieren (zu Protokoll nehmen) lassen | **demander** ~ **de qch.** ③ | to demand that sth. is taken down in writing ‖ von etw. schriftliche Feststellung verlangen | **donner** ~ **de qch.** ① | to give official notice of sth. ‖ etw. amtlich feststellen | **donner** ~ **de qch.** ② | to place sth. on record ‖ etw. zu Protokoll geben (erklären) | **dresser (un** ~ **) d'accusation contre q.** | to bring a charge (charges) against sb.; to charge (to indict) sb.; to article against sb. ‖ eine Anklage gegen jdn. erheben

**acte** *m* ⒷⒷ *suite*
(vorbringen); jdn. unter Anklage stellen; jdn. anklagen | **dresser (instrumenter) (passer) (rédiger) un ~** | to draft (to prepare) a deed; to draw up a document ‖ eine Urkunde verfassen (abfassen) (aufnehmen) | **légaliser un ~** | to legalize (to authenticate) a deed ‖ eine Urkunde (ein Schriftstück) beglaubigen (legalisieren) | **minuter un ~** | to record a deed; to enter a deed in the official records ‖ einen formellen Vertrag (einen Notariatsakt) durch Eintragung in ein öffentliches Register vollziehen | **prendre ~ de qch.** | to take (to place) sth. on record; to record sth. ‖ über etw. ein Protokoll aufnehmen; etw. zu Protokoll nehmen; etw. aktenmäßig feststellen; etw. aktenkundig machen | **dont ~** | in witness (in faith) (in testimony) whereof ‖ zur Beurkundung dessen; zu Urkund dessen; urkundlich dessen.
**acte-règle** *f* | act of legislation; legislative act ‖ Gesetzgebungsakt; Akt der Gesetzgebung; gesetzgebender Akt; gesetzgeberische Handlung.
**actes** *mpl* | files; papers; documents ‖ Akten *fpl*; Protokolle *npl*; Verhandlungen *fpl* | **les ~ fonciers** | the land register ‖ die Grundakten; das Grundbuch.
**actif** *m* Ⓐ | **l' ~** | the assets; the property ‖ die Aktiven *fpl*; die Aktiva *npl*; das Aktivvermögen *n* | **~ de l'association** | property of the association ‖ Vereinsvermögen | **concordat par abandon d' ~** | composition by assigning (assignment of) the assets to the creditors ‖ Vergleich *m* durch Überlassung der Aktiven (der Aktivmasse) an die Gläubiger | **~ d'une (de la) faillite** | bankrupt's estate ‖ Konkursmasse *f* | **insuffisance d' ~** | insufficient assets ‖ unzureichende Aktiven | **action en liquidation de l' ~ (de l' ~ social)** | winding-up petition; action to wind up the company assets ‖ Klage *f* auf Liquidation des Gesellschaftsvermögens | **~ et passif** | assets and liabilities ‖ Aktiva und Passiva.
★ **autres ~ s** | sundry assets *pl* ‖ sonstige Aktiven | **~ distribuable** | assets for distribution ‖ Teilungsmasse *f*; zur Verteilung kommende Masse | **~ engagé** | trading (working) (operating) capital (assets *pl*) ‖ Betriebsvermögen; Betriebskapital *n*; Betriebsmittel *npl* | **~ fictif** | fictitious assets *pl* ‖ Scheinaktiven *fpl*; fiktive Vermögenswerte *mpl* | **~ illiquide** | unmarketable assets ‖ nicht realisierbare Aktiven | **~ immobilisé** | fixed (permanent) assets (capital) ‖ gebundenes Vermögen *n*; Anlagevermögen; Anlagekapital *n* | **~ net** | net (actual) assets ‖ Reinvermögen | **ensemble (total) des ~ s nets** | total net assets ‖ Gesamtnettowert *m* der Aktiven | **~ social** | assets of the company; corporate assets ‖ Gesellschaftsvermögen *n*; Aktiven (Aktivvermögen) der Gesellschaft | **amortir l' ~ (des ~ s)** | to write off part of the assets ‖ Abschreibungen *fpl* am Vermögen machen.
**actif** *m* Ⓑ | **à l' ~** | on the assets side ‖ auf der Aktivseite | **mettre qch. à l' ~ de q.** | to put sth. to sb.'s credit; to credit sb. with sth. ‖ jdm. etw. gutschreiben (gutbringen) | **passer à l' ~ des dépenses de qch.** | to capitalize the cost of sth. ‖ die Kosten von etw. aktivieren.
**actif** *adj* Ⓐ | active ‖ tätig | **associé ~** | active (working) partner ‖ tätiger (aktiver) Teilhaber | **cadre ~** | active list ‖ Stammrolle *f* der im aktiven Dienst Stehenden | **collaboration ~ ve** | active collaboration ‖ aktive Mitwirkung *f*; tatkräftige Zusammenarbeit *f* | **commerce ~** | brisk trade ‖ lebhafter (reger) Handel | **marché ~** | active market ‖ lebhafte Markttätigkeit *f*; lebhafter Markt *m* | **part ~ ve dans une maison** | active share in a business ‖ aktive Teilhaberschaft in einer Firma | **prendre une part ~ ve à une affaire** | to take an active part in a matter ‖ an einer Sache tätig teilnehmen; sich in einer Sache betätigen | **être en service ~** | to be in active service (on the active list) ‖ im aktiven Dienst stehen; aktiv dienen (sein) | **transactions ~ ves** | active dealings ‖ lebhafte Umsätze; lebhafter Betrieb | **transactions ~ ves en valeurs** | active dealings in stocks; active stock market ‖ lebhafte Börsenumsätze *mpl* (Börse *f*).
**actif** *adj* Ⓑ | active ‖ aktiv | **commerce ~** | active (export) trade ‖ Aktivhandel *m*; Ausfuhrhandel; Exporthandel | **dette ~ ve** | debt due; active debt ‖ ausstehende Schuld *f*; Forderung *f* | **dettes ~ ves** | accounts receivable; outstanding debts; outstandings *pl* ‖ Außenstände *mpl*; Forderungen *fpl*; Aktivschulden *fpl* | **état des dettes ~ ves** | statement of accounts receivable ‖ Liste *f* der Außenstände | **état des dettes ~ ves et passives** | account (summary) of assets and liabilities; statement of affairs ‖ Aufstellung *f* der Aktiven und Passiven; Vermögensaufstellung | **intérêts ~ s** | interest received ‖ Aktivzinsen *mpl* | **la masse ~ ve** | the total (the total of) assets; the assets ‖ die Aktivmasse; die Aktiven *npl* | **valeur ~ ve** ① | value as an asset ‖ Vermögenswert *m*; Aktivwert | **valeur ~ ve** ② | asset ‖ Aktivposten *m*; Aktivum *n*.
**action** *f* Ⓐ [acte; activité] | action; activity ‖ Handlung *f*; Tat *f*; Vorgehen *n*; Aktion *f* | **~ d'abandonner** | act of abandonment ‖ Verzichtshandlung; Abtretungshandlung | **absence d' ~** | omission ‖ Unterlassung *f*; Unterbleiben *n* einer Handlung | **champ (sphère) d' ~** | field (sphere) of activity (of action) ‖ Betätigungsfeld *n*; Tätigkeitsfeld; Arbeitsgebiet *n*; Wirkungskreis *m* | **comité d' ~** | action committee; council of action ‖ Aktionsausschuß *m*; Aktionskomitee *n* | **homme d' ~** | man of action ‖ Mann der Tat | **liberté d' ~** ① | freedom (liberty) of action ‖ Handlungsfreiheit *f* | **liberté d' ~** ② | freedom of enterprise ‖ Willensfreiheit *f* | **par ~ ou par omission** | by commission or omission ‖ durch Begehung oder Unterlassung | **unité d' ~** ; **~ commune** ; **~ concertée** ; **~ conjointe** | concerted action; (co-ordinated) (joint) action ‖ einheitliches (gemeinsames) Vorgehen | **~ juridique** | legal action ‖ Rechtshandlung.
★ **entrer en ~** | to come into play (into action) (into effect) ‖ wirksam werden; zur Geltung kommen;

in Aktion (in Tätigkeit) treten | **mettre en ~ un principe** | to put a principle into practice || einen Grundsatz in die Praxis umsetzen | **mettre qch. en ~** | to bring (to call) sth. into action; to put sth. in action || etw. in Gang setzen (bringen); etw. in die Tat umsetzen | **être responsable de ses ~s** | to be responsible for one's deeds (actions) || für seine Handlungen (Handlungsweise) verantwortlich sein.

**action** *f* ⑬ [demande; procès] | action; lawsuit; suit || Klage *f;* Rechtsstreit *m;* Prozeß *m* | **~ en annulation** | action (suit) for annulment; nullity action (suit) || Nichtigkeitsklage; Klage auf Nichtig(keits)erklärung | **~ en annulation d'un effet (d'un titre perdu)** | request for a legal annulment of a lost bond || Antrag *m* auf Kraftloserklärung eines verlorengegangenen Wertpapiers | **~ en annulation (en contestation) de séquestre** | action to set aside the receiving order || Klage auf Aufhebung des Arrests; Arrestaufhebungsklage; Arrestgegenklage | **~ en bornage** | action for the fixation of boundaries || Grenzscheidungsklage | **~ en cessation; ~ en cessation de trouble** | action to restrain (to stop) interference || Klage auf Unterlassung; Unterlassungsklage; Klage auf Unterlassung (der Störung) | **~ en matière de change** | action on a bill of exchange; action based on the exchange law || Wechselklage | **~ au civil; ~ en justice; ~ civile** | civil action (suit); law action; action at law (in the civil courts); lawsuit || bürgerliche (zivilgerichtliche) Klage; bürgerliche Rechtsstreitigkeit; Zivilklage; Zivilprozeß | **~ en compensation** | counterclaim || Erhebung einer Gegenforderung | **~ en constatation; ~ en constatation de droit** | declaratory action (suit) || Feststellungsklage; Klage auf Feststellung des Bestehens oder Nichtbestehens eines Rechts | **~ en contestation d'état (de légitimité); ~ en désaveu; ~ en désaveu de paternité** | proceedings for disclaiming the paternity (for contesting the legitimacy) [of a child]; bastardy proceedings || Klage auf Anfechtung des Personenstandes (der Ehelichkeit) (der Vaterschaft) | **~ en contestation de validité** | action to set aside || Anfechtungsklage | **~ en couverture de l'accepteur d'une lettre de change** | action to obtain coverage for a bill of exchange; action for recourse on a bill of exchange || Revalierungsklage | **~ au criminel** | criminal action (proceedings) || Strafklage; Strafprozeß; Strafverfahren | **~ en déchéance de (d'un) brevet** | nullity action against a patent || Klage auf Löschung des (eines) Patentes; Patentlöschungsklage | **~ en délivrance de brevet** | action for the grant of a patent (of letters patent) || Klage auf Patenterteilung | **~ en diminution** | action for reduction || Klage auf Minderung (auf Herabsetzung); Minderungsklage | **~ en divorce** | petition for divorce; divorce petition (suit) || Ehescheidungsklage; Scheidungsklage | **~ en dommages-intérêts; ~ en réparation de dommage; ~ en indemnité** | action (suit) for damages; damage suit || Klage auf Schadensersatz; Schadensersatzklage; Schadensersatzprozeß | **droit d'~** | right (power) to sue; right of action (to bring action) || Recht zu klagen; Klagerecht; Recht auf Klageerhebung | **~ d'enrichissement sans cause; ~ pour cause d'enrichissement illégitime** | action for the return (restoration) of unjustified gain || Klage auf Herausgabe der ungerechtfertigten Bereicherung; Klage aus ungerechtfertigter Bereicherung; Bereicherungsklage | **~ en exécution; ~ en exécution de contrat** | action for performance of a contract (for specific performance) || Klage auf Erfüllung (auf Vertragserfüllung) (auf Leistung); Leistungsklage | **~ en garantie** | action on a guarantee bond; action for warranty || Klage auf Gewährleistung (aus Mängelhaftung); Gewährleistungsklage | **irrecevabilité de l'~** | inadmissibility of the action || Unzulässigkeit der Klage | **~ en libération de dette** | action for discharge (to obtain discharge from a debt) || Klage auf Befreiung (auf Freistellung) von einer Schuld (auf Entlassung aus einer Schuld) | **~ en liquidation de l'actif social** | action for the liquidation of the assets of the company; petition to wind up the company assets; winding-up petition || Klage auf Liquidation des Gesellschaftsvermögens | **~ en modification de rang** | action for cession of rank || Klage auf Abänderung des Ranges (auf Rangänderung) (auf Rangabtretung) | **moyens d'~** | cause of action || Klagegrund | **~ en nullité** ① | nullity action (suit); action for annulment || Klage auf Nichtig(keits)erklärung; Nichtigkeitsklage | **~ en nullité** ② | nullity proceedings *pl* | Nichtigkeitsprozeß *m* | **~ de (en) partage** | action for division || Klage auf Teilung; Teilungsklage | **~ de la partie civile** | private prosecution || Privatklage; Strafklage der Zivilpartei | **~ en paiement** | action (suit) for payment || Klage auf Zahlung; Forderungsklage | **~ en pétition d'hérédité** | action for recovery of the inheritance || Klage auf Herausgabe der Erbschaft (des Nachlasses); Erbschaftsherausgabeklage | **~ en radiation** ① | motion to expunge || Klage auf Löschung; Löschungsklage | **~ en radiation** ② | nullity action || Nichtigkeitsklage | **~ en recherche (en reconnaissance) de paternité** | application for an affiliation order; affiliation proceedings || Klage auf Anerkennung (auf Feststellung) der Vaterschaft; Vaterschaftsklage | **~ en réclamation (en reconnaissance) d'état** | action of an illegitimate child to claim his status || Klage auf Inanspruchnahme des Familienstandes (auf Anerkennung der Ehelichkeit); Personenstandsklage | **~ en recours** | action for recourse || Rückgriffsklage; Regreßklage | **~ en reddition de compte** | action for a statement of accounts || Klage auf Rechnungslegung | **~ en réduction** ① | action for reduction || Klage auf Herabsetzung (auf Minderung); Minderungsklage | **~ en réduction** ② | action in abatement || Klage auf anteilsmäßige Herabsetzung | **~ en abattement de (du) prix; en réduc-

**action** *f* ⑬ *suite*
**tion de (du) prix** | action for reduction of price || Klage auf Preisminderung; Preisminderungsklage | ~ **de (en) réméré** | action which is based on a right of repurchase || Klage auf Grund eines Rücklaufrechtes | ~ **en répétition; ~ en répétition de l'indu** | action for recovery of payment made by mistake (made in excess) || Klage auf Erstattung des irrtümlich Gezahlten (des zuviel Gezahlten) | ~ **en reprise** | petition in error || Antrag auf Wiederaufnahme; Wiederaufnahmeantrag | ~ **en rescision** | action for rescission (to set aside); rescissory action || Klage auf Aufhebung; Aufhebungsklage; Wiederaufhebungsklage | ~ **en résolution** | action for rescission || Klage auf Auflösung; Auflösungsklage | ~ **en restitution** ① | action for return (for restitution) || Klage auf Rückgabe (auf Rückerstattung); Restitutionsklage | ~ **en restitution** ②; ~ **en revendication** | action (suit) for recovery of title (of property) || Klage [des Eigentümers] auf Herausgabe; Herausgabeklage; Eigentumsklage | ~ **en séparation des biens** | petition for a separation of estates || Klage auf Anordnung der Gütertrennung | ~ **en validation de séquestre; ~ consécutive au séquestre** | action to confirm the receiving order || Klage auf Bestätigung (Aufrechterhaltung) des Arrests (des Arrestbeschlusses) | **par voie d' ~ ; par le moyen d'une ~** | by way of action; by bringing action (suit); by suing; by going to law || im Weg der Klage; im (auf dem) Klagewege; durch Klage; durch Klagserhebung; im Prozeßweg.
★ ~ **alimentaire** | action (suit) for maintenance || Klage auf Unterhalt; Unterhaltsklage | ~ **aquilienne** | action for tort || Klage aus unerlaubter Handlung; Deliktsklage | ~ **confessoire** | action for recognition of title || Klage auf Anerkennung dinglicher Rechte | ~ **criminelle** | criminal (penal) action || Strafklage; Strafprozeß; Strafverfahren | ~ **criminelle en contrefaçon** | criminal proceedings for infringement || Strafanzeige (Strafverfolgung) wegen Schutzrechtsverletzung | ~ **disciplinaire** | disciplinary proceedings || Anklage vor der Disziplinarbehörde; Disziplinarverfahren | ~ **hypothécaire** | mortgage foreclosure action; foreclosure proceedings || hypothekarische Klage; Hypothekenklage; Hypothekenzwangsvollstreckungsklage | ~ **immobilière** | action based on title in real property || Klage aus einem Recht an einer unbeweglichen Sache | ~ **mixte** | action claiming both real estate and personalty || Klage, durch welche sowohl unbewegliche als bewegliche Gegenstände herausverlangt werden | ~ **négatoire** | action to restrain interference || Klage auf Abwehr (auf Beseitigung) der Störung; negatorische Klage | ~ **négatoire de droit** | declaratory action to establish the non-existence of a right || Klage auf Feststellung des Nichtbestehens eines Rechtes; negative Feststellungsklage | ~ **oblique** | action which is based on the right(s) of a third party || Klage aus dem Recht eines Dritten | ~ **paulienne** | action to set aside agreements made by a debtor in defraud of his creditors || Klage zur Anfechtung von Rechtshandlungen des Schuldners zum Nachteil seiner Gläubiger | ~ **pétitoire** ① | action for the recovery of title || Klage auf Herausgabe des Eigentums; Eigentumsherausgabeklage; Eigentumsklage; Herausgabeklage | ~ **pétitoire** ② | action for title; real action || Klage aus einem dinglichen Recht; dingliche (petitorische) Klage | ~ **possessoire** | action for the recovery of possession; possessory action || Klage auf Wiedereinräumung des Besitzes; Klage aus Besitz; Besitzklage | ~ **publique** | public prosecution || öffentliche Klage; Offizialklage | ~ **reconventionnelle** | cross (counter) action; countersuit || Widerklage; Gegenklage | ~ **rédhibitoire** | action to set aside a sale on account of a material defect || Wandlungsklage | ~ **réelle** | real action || dingliche Klage; Klage aus einem dinglichen Recht | ~ **résolutoire** | action for rescission || Klage auf Auflösung (auf Vertragsauflösung) | ~ **révocatoire** ① | action to set aside || Aufhebungsklage | ~ **révocatoire** ② | action to set aside an agreement made by a debtor in defraud of his creditors || Klage auf Anfechtung von Rechtshandlungen des Schuldners zum Nachteil seiner Gläubiger.
★ **admettre une ~** | to find for the plaintiff || einer Klage stattgeben | **avoir ~ contre q.** | to have an action (a cause of action) against sb. || gegen jdn. ein Klagerecht haben; gegen jdn. klagen können | **intenter (introduire) une ~ (une ~ en justice) contre q.** | to bring (to enter) (to institute) (to take) an action against sb.; to sue sb.; to file suit against sb.; to institute legal proceedings against sb. || gegen jdn. eine Klage einbringen (einreichen) (anstrengen) (anhängig machen); gegen jdn. klagen (Klage erheben); jdn. verklagen; gegen jdn. einen Prozeß anstrengen (anfangen) (einleiten); gegen jdn. klagbar (gerichtlich) vorgehen; gegen jdn. gerichtliche Schritte unternehmen; jdn. gerichtlich in Anspruch nehmen; eine Sache gegen jdn. vor Gericht bringen | **intenter une ~ en constatation** | to seek a declaratory judgment || Feststellungsklage erheben.
**action** *f* © [droit poursuivable en justice] | claim (action), which is enforceable in law || klagbarer Anspruch | ~ **de change;** ~ **résultant de la lettre de change** | claim on (arising out of) a bill of exchange || wechselmäßiger (wechselrechtlicher) Anspruch; Wechselanspruch.
**action** *f* ⑩ [effet] | effect || Wirkung *f* | **suspendre l' ~ d'une loi** | to suspend the operation of a law || die Wirksamkeit eines Gesetzes aussetzen | **en dehors de mon ~** | beyond my control (power) || außerhalb meiner Macht (meines Machtbereichs) | **sans ~** | ineffective; without effect || wirkungslos; ohne Wirkung | ~ **sur q.** | influence (power) over sb. || Einfluß auf jdn; Macht über jdn. | ~ **sur qch.** | action (effect) on sth. || Wirkung auf etw.

**action** *f* (E) | share; share of stock || Aktie *f;* Anteilschein *m* | ~**s et quote-parts assimilées** | shares and equivalent holdings || Aktien und gleichwertige Beteiligungsquoten | **affectation aux** ~ **s** | sum available for dividend || zur Ausschüttung kommender Betrag | **amortissement d'** ~ **s (des** ~ **s)** | redemption of stock; stock redemption || Einziehung (Rückkauf) von Aktien; Aktienrückkauf | ~ **s d'apport;** ~ **s fondation (de fondateur) (de prime)** | founder's (promoters') shares || Gründeraktien | ~ **souscrite en argent** | share subscribed for in cash || gegen Barzahlung gezeichnete Aktie | ~ **s de banque** | banking (bank) shares (stocks) || Bankaktien; **banque par** ~ **s** | joint stock bank || Aktienbank; Bankgesellschaft auf Aktien; Bankaktiengesellschaft | ~ **s de capital;** ~ **s différées;** ~ **s ordinaires** | ordinary (deferred) shares; shares of common stock; common stock || Stammaktien; gewöhnliche (nicht bevorrechtigte) Aktien | ~ **s chemins de fer** | railway (railroad) (rail) shares (stocks) || Eisenbahnaktien; Eisenbahnwerte; Eisenbahnpapiere | ~ **s de chemins de fer privilégées** | railway preference shares (stock) || Eisenbahnvorzugsaktien; Eisenbahnprioritäten | ~ **s de compagnie de navigation** | shipping shares || Schiffahrtsaktien | **compagnie par** ~ **s** | stock (joint stock) company || Gesellschaft auf Aktien; Aktiengesellschaft | **cours** *mpl* **des** ~ **s** | stock exchange rates; share (stock) prices (quotations) || Aktienkurse; Effektenkurse | **détenteur d'** ~ | shareholder; stockholder || Aktieninhaber; Aktionär | **détention d'** ~ **s** | holding of shares; shareholding || Besitz *m* von Aktien; Aktienbesitz | ~ **s de garantie** | qualification (qualifying) shares || Pflichtaktien; vorgeschriebener Aktienbesitz | **indice des** ~ **s** | share index || Aktienindex *m* | ~ **s à l'introduction** | shop shares || Einführungsaktien | ~ **s de jouissance;** ~ **s bénéficiaires** | bonus shares || Genußaktien; **majorité des** ~ **s** | majority of shares; stock majority || Aktienmehrheit; Aktienmajorität | **marché des** ~ **s** | stock (share) market || Aktienmarkt; Effektenmarkt | ~ **s de mines** | mining stock (shares) || Bergwerksaktien; Montanaktien; Montanwerte | ~ **s de (en) numéraire** | cash shares || Stammaktien | ~ **s à ordre** | registered (nominal) shares transferable by endorsement of the share certificate || eingetragene (auf den Namen lautende) und durch Indossament übertragbare Aktien | **placement en** ~ **s** | investment in shares (in stocks); direct investment || Anlage *f* in Aktien (in Form von Aktienbeteiligungen) | ~ **s au porteur** | bearer stock (shares) || Inhaberaktien; **porteur d'** ~ **s** | shareholder; stockholder || Aktieninhaber; Aktionär | ~ **s de préférence (de priorité);** ~ **s privilégiées** | preference (preferred) shares || Vorzugsaktien; Prioritätsaktien | **certificat d'** ~ **de priorité** | preference share certificate || Vorzugsaktienzertifikat *n* | ~ **s de priorité de premier rang** | first preference shares || Vorzugsaktien erster Ausgabe | ~ **s priorité de second rang** | se-

cond preference shares || Vorzugsaktien zweiter Emission | ~ **s priorité cumulatives** | cumulative preference shares || Zusatzprioritätsaktien; Sondervorzugsaktien. | **rachat d'** ~ **s** | redemption of shares (of stock); stock redemption || Rückkauf *m* von Aktien; Aktienrückkauf | **registre des** ~ **s** | share register (ledger); register (list) of shareholders || Aktienbuch *n;* Aktienregister *n;* Liste *f* der Aktionäre.

★ **société par** ~ **s** | stock (joint stock) company || Aktiengesellschaft *f;* Gesellschaft auf Aktien | **société en commandite par** ~ **s** | limited partnership with a share capital; partnership limited by shares || Kommanditgesellschaft auf Aktien; Kommanditaktiengesellschaft | ~ **s à la souche** | unissued shares || noch nicht ausgegebene Aktien (Anteilscheine) | **transfert d'** ~ **s** | transfer of shares; share transfer || Aktienübertragung *f* | ~ **s de travail** | staff shares || an Arbeiter und Angestellte ausgegebene Aktien | ~ **à valeur nominale** | par-value share || Aktie mit Nennwert | ~ **s à vote (à droit de vote) (ayant droit de vote)** | voting shares (stock) || stimmberechtigte Aktien; Stimmrechtsaktien | ~ **s sans droit de vote** | non-voting shares (stock) || Aktien ohne Stimmrecht.

★ ~ **s estampillées** | stamped shares || abgestempelte Aktien | ~ **s financières** | ordinary shares || Stammaktien | ~ **s gratuites** | bonus shares || Gratisaktien; Bonusaktien | ~ **s industrielles** | industrial stock (shares); industrials || Industrieaktien; Industriewerte | ~ **s libérées (entièrement libérées)** | fully paid (paid up) shares || voll eingezahlte Aktien | ~ **s non libérées (non entièrement libérées)** | partly paid shares || noch nicht voll eingezahlte Aktien; teilweise bezahlte Aktien | ~ **s multiples** | multiple shares || Mehrstimmrechtsaktien | ~ **s nominatives** | registered (inscribed) shares (stock) || Namensaktien; auf den Namen lautende Aktien | **nouvelles** ~ **s** | new stock (shares) || neue (junge) Aktien.

★ **libérer une** ~ | to pay up a share (a share in full) || eine Aktie voll einzahlen | **nourrir une** ~ | to make payments on a share || Einzahlungen auf eine Aktie leisten | **souscrire des** ~ **s** | to subscribe (to underwrite) shares || Aktien zeichnen | **par** ~ **s** | by shares || auf Aktien.

**action** *f* (F) [certificat d' ~ ] | share (stock) certificate; share warrant || Aktienmantel; Aktienpapier; Aktienzertifikat.

**actionnable** *adj* | actionable || klagbar.

**actionnaire** *m* | shareholder; stockholder || Aktionär(in); Aktieninhaber(in) | **assemblée d'** ~ **s (des** ~ **s)** | meeting of shareholders; shareholders' (stockholders') meeting || Generalversammlung *f* der Aktionäre; Gesellschaftsversammlung | **compagnie d'** ~ **s** | stock (joint stock) company || Aktiengesellschaft *f* | ~ **de priorité** | preference shareholder (stockholder) || Vorzugsaktionäre *m* | **registre des** ~ **s** | register (list) of shareholders; share register (ledger) || Liste *f* der Aktionäre; Ak-

**actionnaire** *m, suite*
tienregister *n;* Aktienbuch *n* | ~ **ordinaire** | ordinary (deferred) shareholder (stockholder); holder of common stock ‖ Stammaktionär; Inhaber *m* von Stammaktien | **petit** ~ | small shareholder ‖ Kleinaktionär | **les petits** ~ **s** | the small stockholders (stockholdings) (holdings of shares) ‖ die kleinen Aktionäre (Aktienbesitzer); die Kleinaktionäre | ~ **principal** | principal (leading) shareholder (stockholder) ‖ Hauptaktionär(in); Großaktionär.

**actionnariat** *m* Ⓐ [détention d'actions] | shareholding ‖ Kapitalbeteiligung *f* | ~ **ouvrier** | employee (worker) shareholding ‖ Kapitalbeteiligung der Arbeiter (Mitarbeiter).

**actionnariat** *m* Ⓑ [ensemble d'actionnaires] | the shareholding public ‖ die Aktieninhaber *mpl;* die Aktienbesitzer *mpl* | **l'** ~ **ouvrier** | the shareholding workers (employees) ‖ die aktienbesitzenden Mitarbeiter.

**actionné** *adj* | busy; brisk ‖ geschäftig | **marché** ~ | brisk market ‖ lebhafter Markt; lebhafte Markttätigkeit.

**actionner** *v* | ~ **en justice** | to proceed at (by) law; to initiate (to take) (to institute) legal proceedings; to go to law ‖ gerichtlich vorgehen; gerichtliche Schritte unternehmen; den Rechtsweg beschreiten; einen Prozeß anstrengen; klagen | ~ **q.** ; ~ **q. en justice** | to take sb. to court; to sue sb.; to bring an action against sb. ‖ jdn. verklagen; jdn. gerichtlich belangen | **capacité d'** ~ | right (power) to sue ‖ Aktivlegitimation | **défaut (manque) de capacité d'** ~ | incompetence to sue ‖ mangelnde (Mangel der) Aktivlegitimation | **avoir capacité d'** ~ | to have power (to have the right) (to be entitled) to sue ‖ Aktivlegitimation besitzen (haben); aktiv legitimiert sein | **avoir capacité d'** ~ **et d'être actionné** | to have power to sue and be sued ‖ Aktiv- und Passivlegitimation besitzen; aktiv und passiv legitimiert sein | ~ **q. en dommages-intérêts** | to sue sb. for damages; to bring a damage suit (an action for damages) against sb. ‖ jdn. auf Schadensersatz verklagen (in Anspruch nehmen); gegen jdn. eine Schadensersatzklage erheben (einreichen); gegen jdn. einen Schadensersatzprozeß anstrengen (führen).

**activation** *f* ~ **des droits de tirage spéciaux** | activation of special drawing rights ‖ Aktivierung (Gewährung) von Sonderziehungsrechten.

**activement** *adv* | actively ‖ tätig.

**activer** *v* | to expedite ‖ beschleunigen; fördern | ~ **un ouvrage** | to expedite (to accelerate) a work ‖ eine Arbeit beschleunigen.

**activisme** *m* | activism ‖ Aktivismus *m.*

**activiste** *m* | activist ‖ Aktivist *m.*

**activité** *m* Ⓐ | activity ‖ Tätigkeit *f;* Betätigung *f* | ~ **en affaires** | business activity ‖ geschäftliche Tätigkeit; Geschäftstätigkeit | **champ (domaine) (rayon) (sphère) d'** ~ | field (sphere) of activity (of action) ‖ Tätigkeitsfeld *n;* Tätigkeitsgebiet *n;* Wirkungskreis *m* | ~ **de la construction** | building activity ‖ Bautätigkeit | ~ **de la construction industrielle** | industrial building ‖ [der] Industriebau | ~ **d'investissement** | investment activity ‖ Investitionstätigkeit | **marché sans** ~ | dull market ‖ lustlose (flaue) Börse *f* | **non-** ~ ; **in** ~ | non-activity; inactivity ‖ Untätigkeit *f.*

★ ~ **bancaire** | banking business; banking ‖ Bankbetrieb *m;* Bankverkehr *m;* Bankgeschäft(e) *npl* | ~ **boursière** | activity on the stock exchange(s) ‖ Betrieb an der Börse (an den Börsen); Börsentätigkeit | ~ **complémentaire** | secondary occupation ‖ Nebenbetätigung; Nebenbeschäftigung | ~ **créatrice** | creative activity ‖ schöpferische Tätigkeit | ~ **économique** | economic activity (work) ‖ wirtschaftliche Tätigkeit (Betätigung) | **centre de l'** ~ **économique** | centre of business activity ‖ Mittelpunkt der wirtschaftlichen Tätigkeit | **exercer une** ~ **économique** | to carry on business (a business activity) ‖ eine wirtschaftliche Tätigkeit ausüben | ~ **s économiques** | economic life *f* ‖ Wirtschaftsleben *n* | ~ **intellectuelle** | brain work ‖ geistige Tätigkeit | ~ **inventrice** | inventive activity ‖ erfinderische Tätigkeit; Erfindertätigkeit | ~ **lucrative** | productive (profitable) activity ‖ gewinnbringende (ersprießliche) Tätigkeit; Erwerbstätigkeit | **en pleine** ~ | in full operation (action) (activity) ‖ in vollem Betrieb; in voller Tätigkeit | ~ **professionnelle** | professional activity (work) ‖ berufliche Tätigkeit | ~ **salariée** | paid work (employment) ‖ bezahlte (unselbständige) Arbeit | ~ **non salariée** | work as a self-employed person; self-employment ‖ selbständige Arbeit; freiberufliche Tätigkeit | **être en** ~ | to be working; to be in operation (in action) ‖ in (im) Betrieb sein.

**activité** *f* Ⓑ [effet] | effect ‖ Wirkung | **rétro** ~ | retroactive effect (force) ‖ Rückwirkung; rückwirkende Kraft.

**activité** *f* Ⓒ [service] | **période d'** ~ | period (term) in office; tenure of office ‖ Amtstätigkeit *f;* Amtszeit *f;* Amtsdauer *f;* Amtsperiode *f* | **être en** ~ **de service** ① | to hold (to be in) office ‖ im Amte sein | **être en** ~ **de service** ② | to be in active service (on the active list) ‖ im aktiven Dienst stehen.

**actuaire** *m* | actuary; clerk ‖ Aktuar *m;* Schreiber *m.*

**actualiser** *v* Ⓐ [réaliser] | ~ **qch.** | to bring sth. into reality ‖ etw. zur Wirklichkeit (zur Tatsache) machen | **s'** ~ | to become a reality ‖ Wirklichkeit (zur Tatsache) werden.

**actualiser** *v* Ⓑ [rendre actuel] | ~ **qch.** | to bring sth. up-to-date ‖ etw. aufs Laufende bringen.

**actuel** *adj* | present; actual ‖ gegenwärtig; wirklich; tatsächlich | **dans les circonstances** ~ **les** | in the existing circumstances ‖ unter den gegenwärtigen (obwaltenden) Umständen | **danger** ~ | imminent danger ‖ gegenwärtige (unmittelbare) (drohende) Gefahr | **à l'époque (à l'heure)** ~ **le** | at the present time ‖ gegenwärtig; augenblicklich | **l'état** ~ | the current situation; the conditions now prevailing ‖ der gegenwärtige Zustand (Stand) | **le gou-**

**vernement** ~ | the present government || die gegenwärtige Regierung | **les prix** ~ **s** | the ruling prices || die geltenden Preise | **question** ~ **le** | topical question; question of present interest || Gegenwartsfrage; aktuelle Tagesfrage | **valeur** ~ **le** | present value || Gegenwartswert.
**actuellement** *adv* | at present; at the present time || gegenwärtig; in der gegenwärtigenZeit.
**adaptation** *f* | adaptation || Anpassung *f* | **faculté d'** ~ | adaptability || Anpassungsfähigkeit *f* | **période d'** ~ | period for adaptation (of adjustment) || Anpassungszeitraum; Anpassungsperiode *f*.
**adapter** *v* | ~ **qch. à qch.** | to adapt sth. to sth.; to make sth. suitable for sth. || etw. einer Sache anpassen | **s'** ~ **aux circonstances** | to adapt os. to circumstances || sich den Umständen (den Verhältnissen) anpassen; sich nach den Umständen richten.
**addenda** *m* | addendum; addition || Zusatz *m;* Anhang *m;* Nachtrag *m.*
**addition** *f* Ⓐ | addition || Zusatz *m* | **s'accroître par** ~ | to accrete; to increase by accretion || einen Zuwachs erfahren | **information par** ~ | fresh (further) investigation || neue (weitere) gerichtliche Untersuchung | **par** ~ | by way of addition; additionally || zusätzlich; als Zusatz; als Nachtrag.
**addition** *f* Ⓑ [note] | bill || Rechnung *f.*
**additionnel** *adj* | additional; extra; supplementary || zusätzlich; ergänzend | **acte** ~ ; **arrangement** ~ | supplementary agreement (arrangement) || Zusatzvereinbarung *f;* Zusatzübereinkommen *n;* Zusatzvertrag *m;* Zusatzabkommen *n* | **cautionnement** ~ | supplementary bond || zusätzliche Sicherheit | **centime** ~ ① | additional (special) tax (duty); supertax; surtax || Zuschlag *m;* Steuerzuschlag; Gebührenzuschlag | **centime** ~ ② | rate | Umlage *f* | **centime** ~ **special** | special surtax || Sonderzuschlag | **clause** ~ **le** | additional (supplementary) clause; rider || Zusatzbestimmung *f;* Zusatzklausel *f* | **Nachtragsklausel** ; Nachtrag *m* | **couverture** ~ **le; garantie** ~ **le** | additional security || zusätzliche (weitere) Sicherheit *f* (Deckung) | **déclaration** ~ **le** | supplementary return || Nachtragserklärung *f;* Zusatzerklärung | **dividende** ~ | additional dividend || Zusatzdividende *f* | **impôt** ~ | additional (supplementary) tax (duty); surtax; supertax || Steuerzuschlag *m;* Nachsteuer *f* | **peine** ~ **le** | additional (extra) penalty || Zusatzstrafe *f;* Nebenstrafe | **prime** ~ **le** | additional (extra) premium || Zuschlagsprämie *f;* Prämienzuschlag | **revendication** ~ **le** | additional (supplementary) claim || zusätzliche Forderung *f;* Nachforderung.
**additionner** *v* | to add; to add up; to sum up; to cast || zusammenzählen; addieren.
**additionneuse** *f* | adding machine || Addiermaschine *f.*
**adéquat** *adj* Ⓐ | adequate || angemessen; entsprechend.
**adéquat** *adj* Ⓑ [équivalent] | equivalent || gleichbedeutend.

**adhérence** *f* | ~ **à un parti** | membership of (adherence to) a party || Zugehörigkeit *f* zu einer Partei.
**adhérent** *m* | ~ **d'un parti** | member (adherent) (supporter) of a party || Anhänger einer Partei.
**adhérent** *adj* | adherent; member || Mitglieds... | **pays** ~ | member country || Mitgliedsland; Mitgliedsstaat.
**adhérer** *v* | to adhere; to accede || beitreten | ~ **à un concordat** | to agree to a compromise (to a compostition) || einem Vergleich zustimmen | ~ **à une convention;** ~ **à un traité** | to accede to a convention (to a treaty) (to an agreement) || einem Abkommen (einer Übereinkunft) (einer Konvention) beitreten | ~ **à une décision** | to confirm (to uphold) a decision || eine Entscheidung bestätigen; einer Entscheidung beitreten | ~ **à un pacte** | to accede to a pact || einem Pakt beitreten | ~ **à un parti** | to join a party || einer Partei beitreten; in eine Partei eintreten | ~ **à une proposition** | to adhere to a proposal || bei einem Vorschlag bleiben; einen Vorschlag aufrechterhalten.
**adhésif** *adj* | **timbre** ~ | adhesive stamp || Klebemarke; Marke zum Aufkleben.
**adhésion** *f* Ⓐ | accession; adherence || Einwilligung *f;* Zustimmung *f;* Einverständnis *n* | **acte (contrat) d'** ~ | declaration (deed) of consent (of accession) || Beitrittsurkunde *f;* Beitrittserklärung *f;* Beitrittsabkommen *n;* Beitritt *m* | **faire acte d'** ~ ; **donner son** ~ | to join; to declare one's adherence || seinen Beitritt erklären | **conditions d'** ~ | conditions of membership || Beitrittsbedingungen *fpl;* Aufnahmebedingungen | ~ **à une convention;** ~ **à un pacte;** ~ **à un traité** | joinder (accession) to a convention (to an agreement) (to a treaty) || Beitritt zu einem Abkommen (zu einer Übereinkunft) (zu einer Konvention) | **traité d'** ~ | treaty of accession || Beitrittsvertrag | ~ **à une décision (à une résolution)** | consent to a resolution || Zustimmung zu einem Beschluß | ~ **à une opinion** | endorsement of an opinion || Beitritt (Zustimmung) zu einer Meinung | ~ **à un parti** | adherence to a party || Zugehörigkeit *f* zu einer Partei | **donner son** ~ **à un projet** | to adhere to a plan || sich für einen Plan erklären.
**adhésion** *f* Ⓑ [déclaration d' ~ ] | declaration of accession || Beitrittserklärung.
**adiré** *adj* | lost || verlegt; unauffindbar; verloren | **titre** ~ | lost document || abhanden gekommene Urkunde.
**adirement** *m* | loss || Unauffindbarkeit.
**adirer** *v* | to lose || verlegen; verlieren.
**adition** *f* | ~ **d'hérédité** | accession to an estate || Antritt der Erbschaft; Erbschaftsantritt.
**adjacent** *adj* | adjoining; adjacent; contiguous || angrenzend; anliegend; anstoßend.
**adjoindre** *v* | to adjoin || hinzufügen | **s'** ~ **des collaborateurs** | to secure collaborators || Mitarbeiter gewinnen (beiziehen) | ~ **q. à qch.** | to associate sb. with sth. || jdn. zu etw. heranziehen.
**adjoint** *m* Ⓐ | assistant || Assistent.

**adjoint** m Ⓑ | deputy || Stellvertreter; Beigeordneter.
**adjoint** *adj* | **conseiller** ~ ① | assistant counsellor || Beirat | **conseiller** ~ ② | deputy councillor || Beigeordneter | **membre** ~ | assistant member || beigeordnetes Mitglied | **professeur** ~ | assistant professor || Repetitor | **secrétaire** ~ | assistant (deputy) secretary | stellvertretender Sekretär | **secrétaire d'Etat** ~ | Assistant Secretary of State || stellvertretender Staatssekretär.
**adjonction** *f* | adjunction; adding || Beiordnung *f;* Zuziehung *f;* Hinzufügung *f* | ~ **à une raison sociale (de commerce)** | addition to a firm's name || Firmenzusatz *m.*
**adjudicataire** *m* Ⓐ | highest bidder; adjudicatee || Ersteher *m;* Ersteigerer *m* | **se rendre** ~ **de qch.** | to buy sth. by auction (in auction) || etw. ersteigern (durch Ersteigerung erwerben).
**adjudicataire** *m* Ⓑ | successful tenderer; firm awarded the contract; winning bidder || Submittent, der einen Auftrag zugeteilt erhalten hat | **être déclaré** ~ **de qch.** | to secure the contract for sth. || für etw. (für eine Lieferung) den Zuschlag erhalten; einen Auftrag zugeteilt erhalten.
**adjudicataire** *adj* | **partie** ~ | contracting party; contractor || Partei *f,* an welche ein Auftrag vergeben worden ist.
**adjudicatif** *adj* | adjudicating || zuerkennend.
**adjudication** *f* Ⓐ | adjudication; award by judgment; award; adjudgment || Zusprechung *f* (Zuerkennung *f* ) durch Richterspruch (durch Gerichtsurteil) | ~ **d'aliments** | award of alimony || Zuerkennung von Unterhalt | ~ **de (des) dommages-intérêts** | award of damages || Zubilligung *f* (Zuerkennung) von Schadensersatz | ~ **de (des) frais** | award of costs || Zubilligung von (der) Kosten.
**adjudication** *f* Ⓑ [prononcé de l' ~ ; sentence de l' ~] | adjudication; award; adjudicating || Zuschlag *m;* Erteilung *f* des Zuschlages; Zuschlagserteilung *f* | ~ **aux enchères;** ~ **aux enchères au plus offrant;** ~ **à la surenchère** | allocation (knocking down) to the highest bidder || Zuschlag (Zuschlag bei der Versteigerung) an den Meistbietenden | **lieu de l'** ~ | place of the auction || Versteigerungsort *m* | ~ **d'un marché** | award (letting) of a contract || Vergabe (Erteilung) eines Auftrages | **prix d'** ~ ① | price of adjudication || Zuschlagspreis *m* | **prix d'** ~ ② | proceeds of the auction; auction price || Versteigerungserlös *m;* Ersteigerungspreis | **saisie et** ~ | distraint and yesting order || Pfändung *f* und Überweisung *f* | **vente par** ~ **(par voie d'** ~ **)** | sale by auction (by public auction); auction sale || Verkauf *m* durch (im Wege der) Versteigerung | **mettre qch. en** ~ | to put sth. up for auction (for sale by auction); to submit sth. to public sale || etw. zur Versteigerung bringen (stellen); etw. versteigern lassen.
**adjudication** *f* Ⓒ | allocation || Vergebung *f* | **par droit d'** ~ | by tender || im Submissionswege; durch Ausschreibung; auf dem Wege der Ausschreibung | ~ **au rabais** | allocation to the lowest tender (tenderer) || Zuschlag an den Mindestfordernden | **vente par** ~ **(par voie d'** ~ **)** | giving out (allocation) by tender(s) || Vergebung im Submissionswege (durch Ausschreibung) (auf dem Wege der Ausschreibung) | **mettre qch. en** ~ ① | to invite tenders for sth; to put sth. out to tender | eine Lieferung für etw. ausschreiben; etw. im Submissionswege ausschreiben; Lieferungsangebote einfordern | **mettre qch. en** ~ ② | to give sth. out by contract || etw. in Submission (im Submissionswege) vergeben.
**adjudication** *f* Ⓓ [en contraste avec «appel d'offres»] | **procédure d'** ~ | public tender procedure involving automatic award of the contract on the basis of the lowest bid only || Vergabe im Preiswettbewerb.
**adjugé** *part* | **une fois!deux fois!** ~ **!** | Going!Going!Gone! || zum Ersten!zum Zweiten!zum Dritten und Letzten!
**adjuger** *v* Ⓐ | to adjudge; to award || zusprechen; zuerkennen | ~ **les conclusions;** ~ **au demandeur ses conclusions** | to find for the plaintiff as claimed || nach (laut) Klagsantrag erkennen; antragsgemäß erkennen; der Klage (dem Klagsbegehren) laut Antrag stattgeben | ~ **les dépens (les frais) à q.** | to award costs to sb.; to give sb. the costs || jdm. die Kosten zusprechen (zubilligen) | ~ **des dommages-intérêts** | to award damages || Schadensersatz zusprechen (zubilligen); auf Schadenersatz erkennen | ~ **qch. à q. par jugement** | to adjuge (to adjudicate) to award) sth. to sb. || jdm. etw. gerichtlich (durch Urteil) zusprechen (zuerkennen) | ~ **une récompense à q.** | to award a recompense to sb. || jdm. eine Belohnung zusprechen (zubilligen).
**adjuger** *v* Ⓑ | ~ [aux enchères] | to allocate sth. in auction; to knock down [sth. to sb.] || bei der Versteigerung zuschlagen (den Zuschlag erteilen) | **se faire** ~ **qch.** | to buy sth. in auction || etw. ersteigern (durch Ersteigern erwerben).
**adjuger** *v* Ⓒ [vendre par adjudication] | ~ **qch.** | to let (to award) the contract for sth. after tender || etw. im Submissionsweg vergeben.
**adjuger** *v* Ⓓ [attribuer] | **s'** ~ **qch.** | to appropriate sth. || sich etw. aneignen.
**adjuration** *f* | solemn entreaty || feierliche Aufforderung.
**adjurer** *v* | ~ **q. de faire qch.** | solemnly call upon sb. to do sth. || jdn. feierlich auffordern, etw. zu tun.
**admettre** *v* Ⓐ [reconnaître comme vrai] | to admit || einräumen; zugeben | ~ **une allégation;** ~ **un fait allégué** | to admit a statement to be true (to be correct) || eine Parteibehauptung anerkennen | ~ **qch. pour vrai** | to admit sth. to be true || etw. als wahr zugeben | **admettons que . . .** | granted (supposed) that . . . || gesetzt (angenommen), daß . . . | **si l'on admet que . . .** | granting that . . . || zugegeben, daß . . . .
**admettre** *v* Ⓑ [laisser entrer] | ~ **q.** | to admit sb.; to

give sb. admittance; to give entrance (admittance) to sb. ‖ jdn. einlassen; jdm. Zutritt gewähren (geben) | **se faire ~ dans qch.** | to gain admission to sth. ‖ zu etw. Zutritt erlangen; sich zu etw. Zutritt (Eintritt) verschaffen.

**admettre** *v* Ⓒ [recevoir] | **~ q. comme membre** | to admit sb. as member ‖ jdn. als Mitglied aufnehmen | **~ un étudiant à une université** | to enter a student at a university ‖ einen Studenten bei einer Universität zulassen.

**admettre** *v* Ⓓ [accueillir favorablement] | to admit; to permit; to allow ‖ zulassen; erlauben | **~ une action; ~ une demande** | to find for the plaintiff ‖ einer Klage stattgeben | **~ une créance au passif de la masse** | to admit a debt as proved ‖ eine Forderung als Konkursforderung zulassen (anerkennen) | **~ q. à ses faits justificatifs; ~ q. à faire preuve; ~ q. à prouver** | to admit sb.'s evidence ‖ jdn. zum Beweise zulassen; jds. Beweisangebot zulassen | **~ q. à ses preuves justificatives** | to admit sb.'s papers in evidence ‖ jdn. zum Urkundenbeweis zulassen | **~ le pourvoi** | to allow the appeal ‖ die Berufung zulassen; der Berufung stattgeben | **~ une requête** ① | to grant an application (a request) (a petition) ‖ einem Antrag (einem Gesuch) (einem Ersuchen) stattgeben | **~ une requête** ② | to accede to (to comply with) a request ‖ einer Forderung stattgeben; einem Verlangen nachkommen.

**administrateur** *m* Ⓐ | administrator; manager; director ‖ Verwalter *m;* Direktor *m;* Leiter *m* | **les ~ s** | the board of directors (of managers) (of management); the board; the managing board; the management ‖ die Geschäftsleitung; der Verwaltungsrat; der Vorstand; die Direktion; das Direktorium | **~ de la faillite (masse)** | trustee (assignee) (curator) in bankruptcy; trustee of a bankrupt's estate; receiver ‖ Konkursverwalter; Verwalter der Konkursmasse | **fonction d' ~** ① | administratorship ‖ Verwalteramt *n* | **fonction d' ~** ②; **poste d' ~** | directorate; directorship ‖ Posten *m* (Stelle *f*) (Amt *n*) als Leiter (als Direktor) | **honoraires (jetons) (jetons de présence) des ~ s** | directors' fees *pl* ‖ Direktorengehälter *npl* | **~ gérant d'un journal** | editing manager (editor-in-chief) of a newspaper ‖ Herausgeber *m* (Chefredakteur *m*) einer Zeitung | **rapport des ~ -s** | directors' report ‖ Geschäftsbericht *m* | **~ de la succession** | executor ‖ Nachlaßverwalter; Testamentsvollstrecker | **tantièmes des ~ s** | directors' percentage of profits ‖ Direktorentantiemen *fpl.*

★ **~ alternatif** | joint (alternate) director ‖ Mitdirektor | **~ délégué; ~ directeur; ~ gérant** | managing director; general (business) manager; manager ‖ geschäftsleitendes (geschäftsführendes) Vorstandsmitglied; geschäftsleitender (geschäftsführender) Direktor; Geschäftsführer | **~ foncier** | land agent ‖ Grundstücksverwalter | **~ sortant** | retiring director ‖ ausscheidender Direktor; ausscheidendes Vorstandsmitglied | **~ sous-délégué** | assistant managing director ‖ stellvertretender Direktor (Geschäftsführer) | **~ unique** | sole director ‖ alleiniger Geschäftsführer.

**administrateur** *m* Ⓑ [curateur] | trustee ‖ Treuhänder *m.*

**administrateur-délégué** *m* | managing director; general (business) manager ‖ geschäftsführender (geschäftsleitender) Direktor *m.*

**administrateur-séquestre** *m* | receiver ‖ Zwangsverwalter *m.*

**administratif** *adj* | administrative ‖ die Verwaltung betreffend; verwaltungsmäßig | **acte ~** ; **mesure ~ ve** | act of administration; administrative measure ‖ Verwaltungsakt *m;* Verwaltungsmaßnahme *f* | **affaire ~ ve** | administrative matter; matter of administration ‖ Verwaltungsangelegenheit *f;* Verwaltungssache *f* | **affaire contentieuse ~ ve** | contentious administrative matter ‖ streitige Verwaltungssache; Verwaltungsstreitsache *f* | **autonomie ~ ve** | administrative autonomy; self-administration; self-government; autonomy ‖ Selbstverwaltung *f;* autonome Verwaltung *f;* Verwaltungsautonomie *f;* Selbstregierung *f;* Autonomie *f* | **autorité ~ ve** | administrative authority; administration ‖ Verwaltungsbehörde *f;* Verwaltung *f* | **autorité ~ ve centrale** | central administrative authority ‖ Zentralverwaltungsbehörde *f;* Zentralverwaltung *f* | **autorité ~ ve locale (secondaire)** | local administrative authority ‖ Ortsverwaltungsbehörde *f;* Ortsverwaltung *f;* untere Verwaltung | **autorité ~ ve supérieure** | higher administrative authority ‖ höhere Verwaltungsbehörde *f* | **chambre ~ ve; cour ~ ve; tribunal ~** | administrative court; court of administration ‖ Verwaltungsgericht *n;* Verwaltungsgerichtshof *m* | **circonscription ~ ve** | administrative district; borough ‖ Verwaltungsbezirk *m;* Amtsbezirk *m* | **comité ~** ; **commission ~ ve** | administrative committee ‖ Verwaltungsausschuß *m* | **conseil ~** | administrative council; council of administration ‖ Verwaltungsrat *m* | **conseiller ~** | administrative adviser ‖ Verwaltungsbeirat *m* | **contentieux ~** ①; **litige ~** | procedure (proceedings) in contentious administrative matters ‖ Verwaltungsstreitverfahren *n;* streitige Verwaltung *f;* Verwaltungsrechtsstreit *m* | **contentieux ~** ② | contentious administrative matter ‖ streitige Verwaltungssache *f;* Verwaltungsstreitsache | **corps ~** | [the] civil service; administrative body ‖ Verwaltungskörper *m;* Verwaltungspersonal *n* | **décision ~ ve** | administrative decision ‖ Verwaltungsentscheid *m;* verwaltungsrechtlicher Entscheid *m* | **droit ~** ① | right of management (to manage) ‖ Verwaltungsbefugnis *f;* Recht *n* zu verwalten | **droit ~** ② | administrative law ‖ Verwaltungsrecht *n* | **frais ~ s** | administration expenses ‖ Verwaltungsausgaben *fpl;* Verwaltungskosten *pl* | **juridiction ~ ve** | administrative jurisdiction ‖ Verwaltungsgerichtsbarkeit *f;* Verwaltungsrechtspflege *f* | **langage ~** | official language ‖ Amtssprache *f* | **détails d'ordre ~** | ad-

**administratif** *adj, suite*
ministrative details ‖ verwaltungstechnische Einzelheiten *fpl* | **organisation** ~ **ve** | administrative organization (machinery) ‖ Verwaltungsorganisation *f;* Verwaltungsapparat *m* | **pouvoir** ~ ① | administrative power ‖ administrative Gewalt *f* | **pouvoir** ~ ② | administrative authority; administration ‖ Verwaltungsbehörde *f;* Verwaltung *f* | **pratique** ~ **ve** | administrative practice ‖ Verwaltungspraxis *f* | **prescription** ~ **ve; règlement** ~ | administrative regulation ‖ Verwaltungsverordnung *f;* Verwaltungsvorschrift *f* | **procédure** ~ **ve** | administrative proceedings ‖ Verwaltungsverfahren *n* | **procédure contentieuse** ~ **ve; procès** ~ | proceedings in contentious administrative matters ‖ Verwaltungsstreit; Verwaltungsstreitverfahren | **questions techniques** ~ **ves** | questions of administration; purely administrative questions ‖ reine Verwaltungsfragen *fpl* | **structure** ~ **ve** | administrative structure (organization) ‖ Verwaltungsaufbau *m.*

**administration** *f* Ⓐ [action d'administrer] | administration; management ‖ Verwaltung *f* | **acte (mesure) d'** ~ | act of administration; administrative measure ‖ Verwaltungsakt *m;* Verwaltungsmaßnahme *f* | ~ **des biens (des fonds) (de fortune) du patrimoine);** ~ **patrimoniale** | administration (management) of an estate (of property) ‖ Vermögensverwaltung | ~ **de brevets** | administration of patents ‖ Verwaltung von Patenten; Patentverwaltung | **comité (conseil) d'** ~ | board of administration (of administrators) (of directors) (of managers); administrative committee; managing (executive) board ‖ Verwaltungsausschuß *m;* Verwaltungsrat *m;* geschäftsführender (geschäftsleitender) Ausschuß | **droit d'** ~ | right of management (to manage) ‖ Verwaltungsbefugnis *f;* Verwaltungsrecht *n;* Recht, zu verwalten | **école d'** ~ | administrative school ‖ Verwaltungsschule *f* | ~ **de la faillite;** ~ **de la masse** | administration of the bankrupt's estate ‖ Konkursverwaltung; Verwaltung der Konkursmasse | **frais d'** ~ | administration (administrative) expenses ‖ Verwaltungsausgaben *fpl;* Verwaltungskosten *pl* | ~ **et jouissance** | management and enjoyment ‖ Verwaltung und Nutznießung.

★ ~ **autonome** ① | self-government; self-administration; autonomy ‖ Selbstverwaltung; Selbstregierung; Autonomie *f* | ~ **autonome** ② | administrative autonomy; autonomous system ‖ Verwaltungsautonomie; autonome Verwaltung | ~ **forcée** | compulsory administration; receivership ‖ Zwangsverwaltung; Sequester *m* | ~ **gérante;** ~ **gestionnaire** | management ‖ geschäftsführende Verwaltung; Geschäftsleitung; Geschäftsführung | ~ **judiciaire** | administration of justice ‖ Rechtspflege *f;* Ausübung *f* der Rechtspflege | ~ **mauvaise** ①; ~ **vénale** | maladministration; corrupt administration; mismanagement ‖ schlechte (unredliche) Verwaltung | ~ **mauvaise** ② | misgovernment; misrule ‖ schlechte (korrupte) Regierung | ~ **publique** | public (state) administration ‖ öffentliche Verwaltung; Staatsverwaltung | **règlement d'** ~ **publique** | administrative regulation ‖ Verwaltungsverordnung *f* | **exercer l'** ~ | to be in charge; to manage ‖ die Verwaltung führen.

**administration** *f* Ⓑ [ensemble des services] | administration; authority; administrative authority; office ‖ Verwaltung *f;* Verwaltungsbehörde *f;* Behörde *f;* Amt *n* | ~ **des chemins de fer;** ~ **ferroviaire** | railway administration; Railways Board ‖ Eisenbahnverwaltung; Bahnverwaltung | ~ **des contributions** | Inland Revenue Service [GB]; fiscal authorities *pl* ‖ Finanzverwaltung; Steuerverwaltung; Finanzbehörden *fpl;* Steuerbehörden *fpl;* Fiskus *m* | ~ **des contributions directes** | inland revenue ‖ Finanzverwaltung der direkten Steuern | ~ **des douanes** | Customs and Excise [GB]; administration of the customs; customs authorities *pl;* customs ‖ Zollverwaltung; Zollbehörden *fpl;* Zollwesen *n* | **conseil d'** ~ **des douanes** | board of customs (of excise) ‖ Oberzollbehörde; Oberzollamt *n;* Zolldirektion *f* | ~ **de l'enregistrement** | record (registry) office; registry ‖ Registerbehörden.

★ ~ **d'Etat** | state administration; government ‖ Staatsverwaltung; staatliche Verwaltung; Regierung *f* | ~ **des finances** ① | fiscal administration (authorities) ‖ Finanzverwaltung; Finanzbehörden *fpl;* Fiskus *m* | ~ **des finances** ② | board of revenues (of finances); finance (revenue) department ‖ Finanzdirektion *f;* Finanzdepartement *n* | ~ **de la justice;** ~ **judiciaire** | judicial administration ‖ Justizverwaltung; Justizwesen *n;* Justiz *f* | ~ **des mines** ① | mining board; board of mines ‖ Bergamt | ~ **des mines** ② | mines inspectorate ‖ Bergbehörde | ~ **des mines dominiales** | management of the state-owned mines ‖ Staatsgrubenverwaltung | ~ **du timbre** ① | administration of the stamp tax ‖ Stempelbehörden *fpl;* Stempelwesen *n* | ~ **du timbre** ② | stamp duty receiving (collecting) office; stamp office ‖ Stempelbüro *n;* Stempelverteilerstelle *f.*

★ ~ **centrale** | central administration (government) ‖ Zentralverwaltung; Zentralregierung | ~ **civile** | civil administration (service) ‖ Zivilverwaltung; Verwaltungsdienst *m* | ~ **coloniale** | colonial administration ‖ Kolonialverwaltung | ~ **communale (locale) (municipale)** | municipal (local) (city) administration (government) ‖ Gemeindeverwaltung; Stadtverwaltung; städtische Verwaltung | ~ **contentieuse** | procedure in contentious administrative matters ‖ streitige Verwaltung; Verwaltungsgerichtsbarkeit | ~ **fiscale** ① | fiscal administration; administration of taxes ‖ Finanzverwaltung; Steuerverwaltung | ~ **fiscale** ② | fiscal (tax) authorities ‖ Finanzbehörden *fpl;* Steuerbehörden; Fiskus *m* | ~ **forestière** | forest administration; administration of woods and forests ‖ Forstverwaltung | ~ **pénitentiaire** | prison

administration || Strafjustizverwaltung | ~ **postale** | postal administration (authorities) || Postverwaltung; Postbehörde | ~ **publique** | public (state) administration (government) || Staatsverwaltung; öffentliche (staatliche) Verwaltung | **emploi dans l' ~ publique** | employment in the public administration (service) || Beschäftigung in der öffentlichen Verwaltung (im öffentlichen Dienst) | **entrer dans l' ~** | to enter the civil service; to become a civil servant || in den Staatsdienst eintreten; Staatsbeamter werden.

**administration** f Ⓒ | **~ de la preuve; ~ de preuves** | taking (hearing) evidence || Beweisaufnahme f; Beweiserhebung f | **~ de la justice** | administering of justice || Ausübung der Rechtspflege (der Gerichtsbarkeit); Rechtspflege f.

**administrativement** adv | administratively || auf dem Verwaltungswege; verwaltungsmäßig.

**administratrice** f Ⓐ | administratrix || Verwalterin.

**administratrice** f Ⓑ [gérante] | manageress || Leiterin.

**administrer** v Ⓐ | to manage; to administer; to direct; to govern || verwalten; leiten; dirigieren | **~ la justice** | to administer justice || die Rechtspflege handhaben; Rechtsprechen; Recht sprechen | **~ un pays** | to govern a country || ein Land regieren | **s' ~** | to be administered (managed) || verwaltet (geleitet) werden.

**administrer** v Ⓑ [produire en justice] | **~ des preuves** | to hear (to take) evidence || Beweis aufnehmen | **~ des témoins** | to give evidence by witnesses || Beweis antreten durch Anführung von Zeugen | **~ des titres** | to give documentary evidence; to give evidence by presenting documents || Beweis antreten durch Vorlage von Urkunden; Urkunden vorlegen.

**admis** part | **considérer qch. comme ~** | to take sth. for granted (as admitted) || etw. als erwiesen (als zugegeben) annehmen.

**admissible** adj Ⓐ | admissible; permissible; allowable; permitted || zulässig, statthaft; erlaubt.

**admissible** adj Ⓑ [éligible] | eligible || annehmbar.

**admissibilité** f Ⓐ | admissibility; permissibility || Zulässigkeit f; Statthaftigkeit f | **~ de l'instance; ~ de la voie judiciaire** | leave to institute legal proceedings || Zulässigkeit des Rechtsweges | **l' ~ d'une preuve** | the admissibility of an evidence || die Zulässigkeit eines Beweises (eines Beweismittels).

**admissibilité** f Ⓑ [acceptabilité] | **épreuves d' ~** | written examination || schriftliche Prüfung f | **examen d' ~** | entrance examination; examination for admission || Aufnahmeprüfung; Zulassungsprüfung.

**admission** f Ⓐ [reconnaissance] | admission; granting || Einräumung f; Zugeständnis n | **~ d'un fait** | admission of a fact || Nichtbestreiten n (Einräumung) einer Tatsache.

**admission** f Ⓑ [accèes] | admission; entrance || Zutritt m; Einlaß m; Eintritt m | **billet (carte) d' ~** | admission ticket; entrance card || Einlaßkarte f; Eintrittskarte.

**admission** f Ⓒ | admission || Aufnahme f | **~ à un club** | admission to a club || Aufnahme in einen Klub | **conditions d' ~** | conditions of admission (of membership) || Aufnahmebedingungen fpl; Beitrittsbedingungen | **cotisation (droit) d' ~** ① | entrance (admission) fee || Aufnahmegebühr f | **droit d' ~** ② | door (gate) money || Eintrittsgebühr; Eintrittsgeld; Einlaßgeld | **demande d' ~** | application for admission || Aufnahmegesuch n; Zulassungsgesuch; Zulassungsantrag m | **~ à une école** | admission to a school || Aufnahme in eine Schule; Zulassung zu einer Schule | **examen d' ~** | entrance examination; examination for admission || Aufnahmeprüfung f; Zulassungsprüfung | **~ à l'examen** | admission to the examination || Zulassung zur Prüfung | **~ de membres** | admission of members || Aufnahme (Zulassung f) von Mitgliedern.

**admission** f Ⓓ | **~ à la cote** | admission to (to quotation on) the stock exchange || Zulassung f zur amtlichen Notierung (zur Notierung an der Börse); (zum Handel an der Börse); Börsenzulassung | **d'une demande** | finding for the plaintiff || Zulassung einer Klage | **~ à faire ses preuves** | admission in evidence || Zulassung zum Beweise | **~ d'un recours** | granting of an appeal || Zulassung eines Rechtsmittels (einer Beschwerde).

**admission** f Ⓔ | entry || Einfuhr f | **~ en franchise** | free (duty-free) admission || Zulassung f zur zollfreien Einfuhr.

**admonestation** f; **admonition** f | admonition; reprimand || Verwarnung f; Verweis m; Rüge f; Ermahnung f.

**admonester** v | **~ q.** | to admonish (to reprimand) sb. || jdn. verwarnen; jdm. einen Verweis erteilen.

**adolescence** f | adolescence; youth || jugendliches Alter; Jugend f.

**adolescent** m | adolescent; youth || Jugendlicher m | **dans l'age ~** | of juvenile age || in jugendlichem Alter.

**adonner** v | **s' ~ au commerce** | to go into business || sich dem Handel (dem Geschäft) zuwenden | **s' ~ à l'étude de qch.** | to devote os. to the study of sth. || sich dem Studium einer Sache widmen (hingeben) | **s' ~ à une profession** | to take up a profession || einen Beruf ergreifen.

**adoptable** adj | adoptable || zu adoptieren.

**adoptant** m Ⓐ | adopter || Annehmender m; Adoptierender m.

**adoptant** m Ⓑ | adoptive father || Adoptivvater m.

**adoptante** f | adoptive mother || Adoptivmutter f.

**adopté** m [enfant ~] | adopted (adoptive) child || angenommenes Kind; Adoptivkind n.

**adopté** adj Ⓐ | adopted || an Kindesstatt angenommen; adoptiert.

**adopté** adj Ⓑ | carried; accepted; passed || angenommen; akzeptiert | **~ par acclamation** | carried by acclamation || durch Zuruf angenommen | **~ à**

**adopté** *adj* Ⓑ *suite*
**l'unanimité** | carried (agreed) unanimously || einstimmig angenommen | **résolution** ~e à **l'unanimité** | resolution which was adopted unanimously; unanimous resolution || einstimmiger (einstimmig angenommener) Beschluß | **lu et** ~ | read and confirmed || gelesen und genehmigt.

**adopter** *v* Ⓐ | to adopt || an Kindesstatt annehmen; adoptieren.

**adopter** *v* Ⓑ | to adopt; to carry; to pass || beistimmen; annehmen; akzeptieren | ~ **une ligne de conduite** | to adopt a line of conduct || eine Haltung festlegen | ~ **(faire** ~**) une motion** | to adopt (to carry) a motion || einen Antrag annehmen (zur Annahme bringen) | ~ **un nom** | to adopt (to assume) a name || einen Namen annehmen; sich einen Namen beilegen | ~ **une proposition** | to accept a proposition || einen Vorschlag akzeptieren | ~ **une résolution** | to pass (to adopt) (to carry) a resolution || eine Entschließung (eine Resolution) annehmen.

**adoptif** *adj* | adopted; adoptive || an Kindesstatt angenommen; adoptiert | **enfant** ~ | adopted (adoptive) child || angenommenes (an Kindesstatt angenommenes)(adoptiertes) Kind; Adoptivkind | **fille** ~ **ve** | foster-daughter || Adoptivtochter | **fils** ~ | foster-son || Adoptivsohn | **mère** ~ **ve** | adoptive mother || Adoptivmutter | **père** ~ | adoptive father || Adoptivvater.

**adoption** *f* Ⓐ | adoption || Annahme *f* an Kindesstatt; Adoption *f*; Adoptierung *f* | **acte (contrat) d'** ~ | contract (deed) of adoption || Vertrag *m* auf Annahme an Kindesstatt; Adoptionsvertrag | ~ **d'un enfant** | adoption of a child || Adoption eines Kindes | **enfant pris en** ~ | adopted (adoptive) child || angenommenes (an Kindesstatt angenommenes) Kind; Adoptivkind | **fils par** ~ | adoptive (adopted) son || Adoptivsohn | **son pays d'** ~ | his adopted country; his country of adoption || sein neues Heimatland | ~ **testamentaire** | adoption by testament || Adoption durch letztwillige Verfügung.

**adoption** *f* Ⓑ | adoption; passage || Annahme *f*; Genehmigung *f* | ~ **d'une loi** | adoption of a law || Annahme eines Gesetzes | ~ **d'un rapport** | adoption of a report || Annahme eines Berichts | ~ **d'une résolution** | adoption (passing) of a resolution || Annahme einer Entschließung.

**adoucir** *v* | to mitigate || mildern | ~ **les exigences** | to relax the requirements || die Anforderungen mildern | ~ **les règlements** | to relax the regulations || die Bestimmungen (die Vorschriften) lockern.

**adoucissement** *m* | mitigation || Milderung *f*.

**adressataire** *m* | addressee; consignee || Adressat *m*; Empfänger *m*.

**adresse** *f* Ⓐ | address; direction; destination || Adresse *f*; Anschrift *f*; Aufschrift *f* | ~ **au besoin** | address (reference) in case of need || Notadresse; Notadressat *m* | ~ **de bureau** | office address || Büroadresse; Geschäftsadresse | **bureau d'** ~ **s** | address (addressing) (information) office (bureau) || Adressenbüro *n*; Adreßbüro *n*; Nachweisstelle *f* | **carte d'** ~ | business (trade) card || Geschäftskarte *f*; Empfehlungskarte; Besuchskarte | **changement d'** ~ | change of address || Adressenänderung *f* | **clause d'** ~ | address clause || Domizilklausel *f* | ~ **de convention;** ~ **conventionnelle;** ~ **convenue** | cover address || Deckadresse; | ~ **d'emprunt** | cover address || Deckadresse | **erreur (vice) d'** ~ | misdirection, wrong address || falsche (unrichtige) Adresse (Adressierung) | **étiquette d'** ~ | address label || Anhängadresse; Adressenanhänger *m* | **livre (répertoire) (carnet) d'** ~ **s** ① | address booklet || Adressenheft; Adressenverzeichnis | **livre d'** ~ **s** | address book || Adressbuch | ~ **des réexpéditions** | forwarding address || Nachsendeadresse. ★ ~ **abrégée enregistrée** | registered abbreviated address || eingetragene Kurzanschrift | ~ **accessoire** | subsidiary (supplementary) (second) address || Nebenadresse; Hilfsadresse | ~ **complète** | full address || volle (vollständige) Adresse | **fausse** ~ | wrong address; misdirection || falsche (unrichtige) Adresse | ~ **indéchiffrable** | illegible address || unleserliche Adresse | ~ **personnelle;** ~ **privée** | home (private) address || Privatadresse; Wohnsitzadresse | ~ **postale** | postal (mailing) address || Postadresse; Postanschrift; Postzustelladresse | ~ **télégraphique** | telegraphic (cable) address || Telegrammadresse; Kabeladresse | ~ **téléphonique** | telephonic address; telephone number || Telephonadresse; Telephonnummer; Rufnummer | **à l'** ~ **de q.** | addressed to sb. || an jds. Adresse.

**adresse** *f* Ⓑ [lettre officielle] | formal address || offizielles Schreiben *n*; Adresse *f* | ~ **de condoléance** | letter of condolence || Beileidschreiben | ~ **de félicitations** | address of congratulations || Glückwunschadresse | ~ **de remerciements** | address (letter) of thanks || Dankadresse; Dankschreiben.

**adresse** *f* Ⓒ [pétition] | petition || Bittschrift *f*; Denkschrift *f*; Eingabe *f*; Petition *f*.

**adresse** *f* Ⓓ [dextérité] | skill; adroitness; artfulness || Geschick *n*; Geschicklichkeit *f* | **dénué d'** ~ | without tact || taktlos.

**adresser** *v* Ⓐ | to address; to label || adressieren; mit einer Adresse versehen | **mal** ~ **qch.** | to misaddress (to misdirect) sth.; to give a wrong address for (on) sth. || etw. falsch adressieren; einer Sache eine falsche Adresse geben.

**adresser** *v* Ⓑ | to recommend; to direct || empfehlen; verweisen | ~ **q.à q.** | to recommend (to refer) sb. to sb. || jdn. an jdn. empfehlen.

**adresser** *v* Ⓒ | to direct; to address || richten; wenden | ~ **une demande à q.** ① | to make a request to sb. || an jdn. ein Ersuchen stellen; an jdn. eine Aufforderung richten | ~ **une demande à q.** ② | to address an inquiry to sb. || an jdn. eine Anfrage richten | ~ **la parole à q.; s'** ~ **à q.** ① | to speak to sb.; to address sb.; to address os. to sb. || an jdn. das Wort richten; jdn. ansprechen; jdn. anreden | **s'** ~ **à q.** ② | to apply to sb. || sich an jdn. wenden. | ~ **une**

**question à q.** | to ask sb. a question; to address a question to sb. ‖ an jdn. eine Frage stellen (richten), jdn. etw. fragen | **~ une réprimande à q.** | to reprimand (to reprove) sb. ‖ jdm. eine Rüge (einen Verweis) erteilen | **s' ~ au bon sens de q.** | to appeal to sb.'s common sense ‖ an jds. gesunden Menschenverstand appellieren.
★ **s' ~ à q. pour obtenir qch.** | to make application to sb. for sth. ‖ sich um (wegen) etw. an jdn. wenden | **s' ~ ici** | apply here; apply within; enquire here ‖ Auskunft hier.

**adulte** m | adult; grown-up person ‖ Erwachsener m; erwachsene Person f | **cours** mpl **d' ~ s** ① | adult education ‖ Fortbildung f für Erwachsene | **cours** mpl **(école) d' ~ s** | adult (continuation) school ‖ Fortbildungsschule f.

**adulte** adj | adult; grown-up ‖ erwachsen | **à l'âge ~** | of adult age ‖ in erwachsenem Alter.

**adultérant** m | adulterant ‖ Verfälschungsmittel n.

**adultérant** adj | adulterating ‖ verfälschend.

**adultérateur** m ⓐ | adulterator of food ‖ Nahrungsmittelfälscher m.

**adultérateur** m ⓑ [ ~ de monnaies] | debaser ‖ Münzfälscher m.

**adultération** f ⓐ | adulteration ‖ Verfälschung f | **~ d'un document** | falsification of (tampering with) a document ‖ Fälschung f einer Urkunde | **~ des monnaies** | debasing (depreciation) (debasement) of the coinage ‖ Münzverschlechterung f | **~ d'un texte** | falsification of a text ‖ Fälschung eines Textes.

**adultération** f ⓑ | adulteration of food ‖ Nahrungsmittelfälschung f.

**adultère** m ⓐ [violation de la foi conjugale] | adultery ‖ Ehebruch m | **double ~** | double adultery ‖ doppelter (beiderseitiger) Ehebruch | **commettre un ~** | to commit adultery ‖ Ehebruch begehen.

**adultère** m ⓑ [époux ~] | adulterer ‖ Ehebrecher.

**adultère** f [femme ~] | adulteress ‖ Ehebrecherin.

**adultère** adj | adulterous ‖ ehebrecherisch | **commerce ~** | adulterous relations (intercourse); adultery ‖ ehebrecherischer Umgang m; ehebrecherische Beziehungen fpl; Ehebruch m.

**adultérer** v | to adulterate ‖ verfälschen | **~ un document** | to falsify a document ‖ eine Urkunde fälschen | **~ les monnaies** | to debase (to adulterate) the coin ‖ Münzen verschlechtern | **~ des résultats** | to fake results ‖ Ergebnisse vortäuschen | **~ un texte** | to falsify a text ‖ einen Text fälschen.

**adultérin** adj | **enfant ~** | adulterine child; child born of adulterous intercourse ‖ im Ehebruch erzeugtes Kind.

**adversaire** m ⓐ | adversary; antagonist ‖ Gegner m.

**adversaire** m ⓑ [avocat adverse] | opponent; opposing counsel; counsel (attorney) for the opposing party ‖ Gegenanwalt m; gegnerischer Anwalt; Anwalt der Gegenpartei.

**adversaire** m ⓒ [partie adverse] | opposing party; opponent ‖ Gegenpartei f; gegnerische Partei; Prozeßgegner m.

**adverse** adj ⓐ | opposing ‖ gegnerisch.

**adverse** adj ⓑ [défavorable] | adverse; unfavorable ‖ widrig; ungünstig | **critique ~** | unfavorable (adverse) criticism ‖ ungünstige (abfällige) Kritik f; Bemängelung f | **fortune ~** | adversity; adversities; adverse circumstances ‖ Ungunst f der Verhältnisse; widrige Umstände mpl.

**adversité** f | adversity ‖ Ungunst f | **être (vivre) dans l' ~** | to be (to live) in strained (adverse) circumstances ‖ in (unter) widrigen Verhältnissen leben.

**aérien** adj | aerial; air . . . ‖ Luft . . .; Flug . . . | **accord ~** ; **pacte ~** | treaty on aerial navigation; air navigation treaty; air pact ‖ Luftfahrtabkommen n; Luftverkehrsabkommen; Luftpakt m | **circulation ~ ne; trafic ~** | aerial (air) traffic ‖ Luftverkehr m; Flugverkehr | **ligne postale de communications ~ nes** | air mail connection (service) ‖ Luftpostverbindung f | **droit ~** | air (air traffic) law ‖ Luftrecht; Luftverkehrsrecht | **espace ~** | air space ‖ Luftraum m | **flotte ~ ne** | air (aerial) fleet ‖ Luftflotte f | **frêt ~** | air freight ‖ Luftfracht f | **ligne ~ ne (de navigation ~ ne)** | air line ‖ Luftverkehrslinie f; Flugverkehrslinie | **navigation ~ ne** | air (aerial) navigation ‖ Luftfahrt f; Aeronautik f | **compagnie de navigation ~ ne** | air line ‖ Luftverkehrsgesellschaft f | **parcours ~** | air journey; journey by air ‖ Flugreise f; Reise auf dem Luftwege | **police ~ ne** | air police ‖ Luftpolizei f | **poste ~ ne** | air mail ‖ Luftpost f; Flugpost | **publicité ~ ne** | air advertisement ‖ Luftreklame f | **puissance ~ ne** | air power ‖ Luftmacht f | **réseau ~** | air traffic system ‖ Luftverkehrsnetz n | **service ~** | air service ‖ Luftverkehr m; Flugdienst m | **service ~ de messageries** | air parcel service ‖ Paketbeförderung f durch Luftpost | **service postal ~** | air mail service ‖ Luftpostdienst m; Luftpostverkehr m | **surtaxe ~ ne** | air mail fee ‖ Luftpostzuschlag m | **transport ~** | transport (carriage) by air; air transportation (transport) (carriage) ‖ Lufttransport m; Beförderung f auf dem Luftwege | **compagnie de transport ~** | air transport company ‖ Lufttransportgesellschaft f | **droit de transports ~ s** | law of carriage by air; air carriage law ‖ Lufttransportrecht m; Luftfrachtrecht | **frais de transport ~** | cost of air transportation ‖ Lufttransportkosten | **transporteur ~** | air carrier; air transport contractor ‖ Lufttransportunternehmer m; Luftfrachtführer m | **par voie ~ ne** | by air ‖ auf dem Luftwege | **voie ferrée ~ ne** | elevated (aerial) railway ‖ Hochbahn f | **vue (prise de vue) ~ ne** | aerial photo ‖ Luftbild n; Luftaufnahme f.

**aérodrome** m | airfield (landing field) ‖ Flugplatz m.

**aérogare** f | air terminal ‖ Flug-Terminal m.

**aéroport** m | airport ‖ Flughafen m.

**aéronautique** f | aeronautics pl; aerial navigation ‖ Aeronautik f; Luftfahrt f; Flugverkehr m; Luftverkehr m.

**aéronautique** adj | aeronautic(al) ‖ Flug . . .; aeronautisch | **fête ~** | air display ‖ Flugveranstaltung f | **service ~** | air service ‖ Flugdienst m; Luftdienst.

**aéronavigation** *f*| aerial (air) navigation || Luftfahrt *f;* Luftverkehr *m* | **accord d'** ~ | treaty on aerial navigation; air navigation treaty || Luftfahrtabkommen *n;* Luftverkehrsabkommen.
**aéronef** *m* | aircraft || Luftfahrzeug *n.*
**aéropostal** *adj* | **compagnie** ~ **e** | air-mail company || Luftpostgesellschaft *f.*
**affacturage** *m* | factoring || Factoring-Geschäft *n* Faktorieren *n* | ~ **à forfait** | forfaiting || Forfaitieren.
**affaiblir** *v* | to weaken; lessen; to reduce || schwächen; abschwächen; vermindern.
**affaiblissement** *m* | weakening; diminution || Schwächung *f;* Abschwächung *f* | ~ **de la monnaie** | weakening of the currency || Verschlechterung *f* der Währung; Währungsverschlechterung.
**affaire** *f* Ⓐ | matter; affair; transaction; deal || Sache *f;* Angelegenheit *f;* Geschäft *n* | **une** ~ **d'appréciation** | a matter of appreciation || eine Sache der [persönlichen] Wertschätzung | ~ **d'argent** ①; ~ **pécuniaire** ① | matter of money; money (monetary) (financial) (pecuniary) matter (affair) || Geldangelegenheit; Geldsache; finanzielle Angelegenheit | ~ **d'argent** ②; ~ **pécuniaire** ② | money (financial) question; question of money || Geldfrage; Finanzfrage | **arrangement d'une** ~ | settlement of a matter || Erledigung *f* einer Sache | ~ **s de comptes** | accounts *pl;* accountancy; bookkeeping || Rechnungswesen *n;* Buchhaltungswesen | **conclusion d'une** ~ | closing (making) of a deal || Abschluß *m* eines Geschäfts; Geschäftsabschluß | ~ **de confiance** | matter of confidence; confidential matter || Vertrauenssache; vertrauliche Angelegenheit | ~ **à crédit** | credit transaction || Kreditgeschäft; Kredittransaktion | ~ **de famille** | family affair (matter) || Familienangelegenheit | ~ **de goût** | matter of taste || Sache des Geschmacks | ~ **d'honneur** ① | matter of hono(u)r || Ehrensache | ~ **d'honneur** ② | affair of hono(u)r || Ehrenhandel | ~ **d'intérêt** | money matter || Geldsache; Geldangelegenheit | ~ **en litige** | matter in dispute (at issue); litigious matter; cause || Streitsache; Streitgegenstand | Prozeßgegenstand | **maître de l'** ~ | principal || Geschäftsherr; Auftraggeber | ~ **d'opinion** | matter of opinion || Ansichtssache | ~ **d'or** ① | lucrative transaction; capital (splendid) bargain; gold mine || gewinnbringende (gewinnreiche) Sache; Goldgrube *f* | ~ **d'or** ② | excellent business || ausgezeichnetes Geschäft | ~ **à terme** | option (forward) deal transaction || Termingeschäft.
★ ~ **administrative** | administrative matter; matter of administration || Verwaltungsangelegenheit; Verwaltungssache | ~ **contentieuse administrative** | contentious administrative matter || streitige Verwaltungssache; Verwaltungsstreitsache | ~ **commerciale** | business (commercial) (mercantile) affair | trade matter (concern) || geschäftliche Angelegenheit; Handelssache | ~ **dissimulée (simulée)** | simulated (fictitious) (bogus) transaction || fingiertes Geschäft; Scheingeschäft | ~ **fédérale** | federal matter || Bundesangelegenheit | ~ **litigieuse** | litigious matter; matter in dispute (at issue); law case (suit); cause || streitige Sache; Streitsache; Prozeßsache; Prozeß *m* | **mauvaise** ~ | losing bargain; bad business || Verlustgeschäft; schlechtes Geschäft | ~ **privée** | private affair (business) (matter) || Privatangelegenheit; Privatsache | ~ **roulante** | going concern || gutgehendes Geschäft | ~ **urgente** | urgent matter (business) || dringende (vordringliche) Sache; Eilsache | **être versé dans une** ~ | to be familiar with a matter || mit einer Sache (Materie) vertraut sein.
★ **avoir** ~ **à** | to have to do (to deal) with; to deal with || zu tun haben mit; sich beziehen auf | **avoir** ~ **avec q.** | to have business with sb. || mit jdm. im Geschäft sein | **conclure (faire) une** ~ | to close (to conclude) a bargain (a deal) || einen Handel (ein Geschäft) abschließen | **connaître (savoir) son** ~ | to know one's business || sich in seinem Geschäft auskennen | **en faire son** ~ | to take a matter in hand || etw. übernehmen; sich [einer Sache] annehmen | **faire son** ~ **de qch.** | to take charge of a matter || eine Sache übernehmen | **liquider une** ~ | to settle a matter || eine Angelegenheit abwickeln (liquidieren) | **poursuivre une** ~ | to pursue (to follow up) (to proceed with) a matter || eine Sache verfolgen (betreiben); einer Sache nachgehen | **remettre une** ~ | to defer (to put off) a matter || eine Angelegenheit verschieben | **remettre une** ~ **au jugement de q.** | to refer a matter to sb.'s judgment || eine Sache jdm. zur Beurteilung überlassen (übergeben) | **remettre une** ~ **entre les mains de q.** | to place (to put) a matter in sb.'s hands; to entrust an affair to sb. || eine Sache in jds. Hände legen | **se retirer d'une** ~ | to withdraw (to disengage os.) from a business || sich aus (von) einem Geschäft zurückziehen | **se tirer d'** ~ | to get os. out of trouble; to extricate os. from a matter || sich aus der Affäre ziehen | **traiter une** ~ **avec q.** | to transact business with sb. || mit jdm. eine Sache (ein Geschäft) abmachen | **traiter une** ~ **de (en) bagatelle** | to make light of a matter || eine Sache bagatellisieren.
**affaire** *f* Ⓑ [procès] | action; legal action; law suit (case); case; suit || Rechtssprache *f;* Rechtsstreit *m;* Rechtsfall *m;* Prozeß *m* | ~ **civile** | civil action (suit) (case) || bürgerliche Rechtsstreitigkeit *f;* Zivilsache *f;* Zivilprozeß | ~ **classée** | closed case || abgeschlossener Fall *m* | ~ **correctionnelle;** ~ **criminelle;** ~ **pénale** | criminal action || Strafsache *f;* Strafprozeß *m* | ~ **sommaire** ① | case for summary proceedings || im abgekürzten (summarischen) Verfahren zu behandelnde Sache | ~ **sommaire** ② | petty cause || Bagatellsache *f* | **statuer sur une** ~ | to decide a case || eine Sache (in einer Sache) entscheiden.
**affairé** *adj* | busy || geschäftig.
**affaires** *f pl* | **les** ~ | business; the business world || das Geschäft; die Geschäfte; die Geschäftswelt;

das Geschäftsleben | **l'accablement des ~** | the pressure of business ‖ der Drang der Geschäfte | **accalmie dans les ~** | lull (slack time) in business; slowdown of business ‖ Geschäftsstille *f;* geschäftslose (stille) Zeit *f;* Verlangsamung *f* der Geschäftstätigkeit | **activité en ~** | activity in business; business activity ‖ geschäftliche Tätigkeit *f;* Geschäftstätigkeit ‖ **agence d' ~** ①; **bureau d' ~** | business agency ‖ Handelsagentur *f* | **agence d' ~** ② | management (direction) of business ‖ Geschäftsführung *f* | **agent d' ~** ①; **homme d' ~** ① | business (trading) agent; agent ‖ Handelsvertreter *m;* Handelsagent *m;* Vertreter | **agent d' ~** ②; **homme d' ~** ② | trustee ‖ Sachwalter *m* | **agent d' ~** ③ | representative ‖ Vertreter *m;* Beauftragter *m* | **homme d' ~** ③ | man of business; businessman ‖ Geschäftsmann *m;* Kaufmann | **homme d' ~** ④ | **il est mon homme d' ~** | he is my lawyer ‖ er ist mein Rechtsanwalt | **~ d'argent** | money matters (affairs) ‖ Geldangelegenheiten *fpl* | **arrêt des ~** | stoppage (cessation) of business (of trade) ‖ Stillstand *m* der Geschäfte; Geschäftsstockung *f* | **~ de banque** | banking affairs (matters); banking ‖ Banksachen *fpl;* Bankangelegenheiten *fpl;* Bankwesen *n* | **branche d' ~** | line (branch) (sphere) of business ‖ Geschäftszweig *m;* Geschäftsbereich *m* | **carte d' ~** | business (trade) card ‖ Geschäftskarte *f* | **centre des ~ (d' ~)** | business (trade) centre ‖ Geschäftszentrum *n;* Handelszentrum | **chargé d' ~** | chargé d'affaires ‖ Geschäftsträger *m* | **chiffre d' ~** | volume of business; turnover ‖ Umsatz *m;* Geschäftsumsatz | **courant des ~** ① | course (run) of business ‖ Gang *m* der Geschäfte; Geschäftsgang | **courant des ~** ② | course of events ‖ Gang *m* der Ereignisse | **les ~ en cours** | (the) current business ‖ die laufenden Geschäfte *mpl* | **course pour ~** | business errand ‖ Geschäftsgang *m;* geschäftliche Besorgung *f* | **les ~ de crédit** | (the) credit business ‖ das (die) Kreditgeschäft(e) ‖ **distribution des ~** | distribution of business ‖ Geschäftsverteilung *f* | **avoir l'entente des ~** | to be a good businessman ‖ ein guter Geschäftsmann sein | **~ d'escompte** | discount business ‖ Diskontgeschäft *n* | **état des ~** | state (status) of affairs (of things) ‖ Stand *m* der Dinge; Sachlage *f;* Sachstand | **~ d'Etat (de l'Etat)** | state (government) (public) affairs; affairs of state ‖ Staatsangelegenheiten *fpl;* Staatsgeschäfte *mpl;* öffentliche Angelegenheiten | **expédition des ~ (courantes)** | attending to current business (affairs) ‖ Besorgung *f* (Erledigung *f*) der laufenden Geschäfte | **expérience des ~** | business experience; experience in business ‖ Geschäftserfahrung *f;* geschäftliche Erfahrung *f* | **extension des ~** | expansion of business ‖ Ausweitung *f* des Geschäfts | **genre d' ~** | line (branch) of business ‖ Geschäftszweig *m;* Branche *f* | **les gens (les hommes) (les milieux) d' ~; le monde des ~** | the business people (men) (circles) (world) ‖ die Geschäftsleute *pl;* die Geschäftskreise *mpl;* die Geschäftswelt *f* | **gérant d' ~** | managing director; manager ‖ Geschäftsführer *m;* Geschäftsleiter *m* | **gestion d' ~** ① | business management ‖ Geschäftsführung *f;* Geschäftsleitung *f* | **gestion d' ~** ② | mangement of affairs ‖ Geschäftsbesorgung *f* | **gestion d' ~ sans mandat** | transacting business without authority ‖ Geschäftsführung *f* ohne Auftrag; auftragslose Geschäftsführung | **habileté dans les ~** | business (commercial) skill ‖ Geschäftsgewandtheit *f;* Geschäftstüchtigkeit *f* | **heures d' ~** | business (office) hours; hours of business ‖ Geschäftsstunden *fpl;* Geschäftszeit *f;* Dienststunden | **imprimé d' ~** | printed matter for business purposes ‖ Geschäftsdrucksache *f* | **lettre d' ~** | business (commercial) letter ‖ Geschäftsbrief *m* | **livres d' ~** | account (commercial) (accounting) books; ledgers ‖ Geschäftsbücher *npl;* kaufmännische Bücher; Handelsbücher | **manque d' ~** | slackness of the market; slack business (market) ‖ langsames (ruhiges) Geschäft *n;* Geschäftsstille *f;* Flaute *f* | **marche (mouvement) des ~** | course (run) of business ‖ Geschäftsgang *m;* Gang der Geschäfte; Geschäftsverkehr *m;* Geschäftsbetrieb *m* | **papiers d' ~** | business (commercial) papers ‖ Geschäftspapiere *npl* | **produits des ~** | trading (business) profit ‖ Geschäftsgewinn *m;* Handelsgewinn | **rayon d' ~** | branch (line) (sphere) of business; field of activity ‖ Geschäftsbereich *m;* Geschäftsgebiet; Geschäftskreis *m* | **relations d' ~** | business (commercial) (trade) relations (connections) ‖ Geschäftsbeziehungen *fpl;* geschäftliche Beziehungen; Geschäftsverbindungen *fpl* [VIDE: **relations** *fpl* Ⓐ] | **répartition des ~** | distribution of business ‖ Geschäftsverteilung *f* | **reprise des ~** | business recovery; recovery (revival) of business ‖ Geschäftsbelebung *f;* geschäftliche Wiederbelebung *f* | **routine des ~** | business experience; experience in business ‖ Geschäftserfahrung *f* | **secret des ~** | trade secret ‖ Geschäftsgeheimnis *n;* Betriebsgeheimnis | **situation des ~** | state of business; business situation ‖ Geschäftslage *f;* Geschäftsstand *m* | **stagnation des ~** | stagnation of business ‖ Geschäftsstockung *f;* Geschäftsstille *f* | **les ~ en suspens** | affairs pending ‖ die laufenden (die schwebenden) Geschäfte *npl* | **tournée d' ~ ; voyage d' ~** | business trip (tour) ‖ Geschäftsreise *f* | **volume d' ~** | volume of business (of dealings) ‖ Geschäftsumsatz *m;* Umfang *m* der Umsätze.

★ **~ arriérées** | arrears *pl* (backlog) of work; business not yet attended to; unfinished business ‖ Arbeitsrückstände *mpl;* unerledigte Sachen *fpl* (Arbeit *f*) | **~ connexes** ① | related (connected) matters ‖ im Zusammenhang stehende Angelegenheiten *fpl;* zusammenhängende Sachen *fpl* | **~ connexes** ② | connected causes ‖ zusammenhängende Prozesse *mpl* | **~ courantes** | current business matters (affairs) ‖ laufende Geschäfte *npl* (Angelegenheiten *fpl*).

★ **~ étrangères** | foreign (external) affairs ‖ aus-

**affaires** *fpl, suite*
wärtige Angelegenheiten *fpl* | **commission des ~ étrangères** | foreign affairs committee || Ausschuß *m* für auswärtige Angelegenheiten | **Ministère des ~ étrangères; secrétariat (secrétariat d'Etat) aux ~ étrangères** | Foreign Office [GB]; State Department [USA]; Department of State || Ministerium *n* für auswärtige Angelegenheiten; Auswärtiges Amt *n;* Außenministerium | **Ministre des ~ étrangères** | Foreign Secretary [GB]; Secretary of State [USA] || Minister *m* des Auswärtigen; Außenminister |.
★ **habile dans les ~** | smart in business || geschäftsgewandt; geschäftskundig; geschäftstüchtig | **~ maritimes** ① | naval affairs || Seewesen *n* | **~ maritimes** ② | shipping concerns (interests); maritime affairs || Schiffahrt *f;* Schiffahrtswesen *n;* Schiffahrtsangelegenheiten *fpl* | **~ maritimes** ③ | shipping business (trade) (industry) || Seetransportgeschäft *n* | **propre aux ~** | businesslike || geschäftsmäßig | **~ publiques** | state (public) affairs; affairs of state || Staatsangelegenheiten *fpl;* Staatsgeschäfte *npl;* öffentliche Angelegenheiten | **rompu aux ~** | experienced (skilled) in business; skilful || geschäftserfahren; geschäftskundig.
★ **ajuster ses ~** | to put one's affairs in order | seine Angelegenheiten in Ordnung bringen | **s'attirer des ~** | to get os. into trouble (into difficulties) | sich in Schwierigkeiten bringen | **entrer dans les ~** ① | to go into business || in das Geschäftsleben eintreten | **entrer dans les ~** ② | to start (to open) a business | ein Geschäft anfangen (eröffnen) | **être dans les ~ (en ~)** | to be in business (engaged in business); to do business || im Geschäftsleben (im Geschäft) stehen; Geschäfte betreiben | **être au-dessous de ses ~** | to be insolvent || zahlungsunfähig sein | **être bien dans ses ~** ① | to do well in one's business; to be in a good way of business || geschäftlich gut stehen | **être bien dans ses ~** ② | to be in good circumstances || in guten Verhältnissen sein | **être mal dans ses ~** ① | to be doing badly; to be in a bad way of business || geschäftlich schlecht stehen | **être mal dans ses ~** ② | to be in bad circumstances || sich in schlechten Verhältnissen befinden | **faire des ~** | to do (to transact) business; to trade || Geschäfte machen (betreiben); Handel treiben | **faire de bonnes ~** ① | to do good business; to be successful in business || gute Geschäfte machen; in seinen Geschäften erfolgreich sein | **faire de bonnes ~** ② | to have a good business || ein gutes Geschäft haben | **faire des ~ importantes** | to be in a large way of business; to be in big business || große (umfangreiche) Geschäfte machen | **mettre ordre à ses ~** | to settle one's affairs || seine Angelegenheiten in Ordnung bringen; seinen Nachlaß regeln | **mettre q. dans les ~** | to set sb. up in business || jdn. im Geschäft etablieren | **se mettre dans ses ~** | to begin (to commence) business || ein Geschäft anfangen; sich geschäftlich niederlassen | **parler ~** | to talk business || vom (über das) Geschäft reden | **quitter les ~** ① | to give up business || ein Geschäft aufgeben | **quitter les ~** ②; **se retirer des ~** | to retire from business; to retire || sich vom Geschäft (aus dem Geschäftsleben) zurückziehen; sich zur Ruhe setzen | **venir pour ~** | to come on a business visit (for reasons of business) || aus geschäftlichen Gründen kommen | **pour ~** | on business; for business reasons || in Geschäftsangelegenheiten; aus geschäftlichen Gründen; geschäftlich.

**affairiste** *m* | marketeer || Geschäftemacher *m;* Schieber *m*.

**affectable** *adj* | **terres ~s** | chargeable lands; land which may be mortgaged || Grund und Boden, welcher hypothekarisch belastet werden kann.

**affectation** *f* Ⓐ [charge] | charge; encumbrance || Belastung *f* | **~ d'un immeuble** | encumbrance of a property; charges on an estate || Belastung eines Grundstückes; Grundstücksbelastung | **~ hypothécaire** | mortgage charge (debt); debt on mortgage || hypothekarische Belastung; Hypothekenlast; Hypothekenschuld.

**affectation** *f* Ⓑ [appropriation] | appropriation; assignment; attribution || Zweckbestimmung *f;* Bereitstellung *f* | **~ aux actions** | sum available for dividend || zur Ausschüttung kommender Betrag | **~ du bénéfice net** | appropriation of the net profits || Verwendung *f* des Reingewinns | **~ de fonds** | appropriation (allocation) (assignment) of funds || Bestimmung (Bereitstellung) von Geldern für einen bestimmten Zweck | **~ d'un logement** | allocation of accommodation || Zuweisung einer (Einweisung in eine) Wohnung | **~ aux réserves** | allocation to reserve (to the reserve fund) || Überweisung *f* an den Reservefonds (an die Reserve) | **l' ~ de qch.** | the attribution of sth. to a purpose; the appropriation of sth. for a purpose || die Zweckbestimmung von etw. | **les crédits gardent leur ~** | the purpose to which the appropriations were allotted is maintained || der Verwendungszweck der Mittel bleibt unverändert.

**affecté** *adj* Ⓐ [chargé] | **l'immeuble ~** | the property charged || das belastete Grundstück | **immeuble ~ d'hypothèques** | mortgaged estate || hypothekarisch (mit Hypotheken) belastetes Grundstück.

**affecté** *adj* Ⓑ [entaché] | **~ de vices** | defective; faulty || mit Mängeln (mit Fehlern) behaftet; mangelhaft.

**affecter** *v* Ⓐ [charger] | to charge || belasten.

**affecter** *v* Ⓑ [destiner à usage] | to appropriate; to allocate; to assign || für einen Zweck bestimmen; bereitstellen | **~ q. à un autre emploi** | to transfer sb. to another post || jdn. auf einen anderen Posten versetzen | **~ q. à un poste** | to post (to assign) sb. to a job; to detail sb. to do a job || jdm. eine Arbeit (einen Posten) zuweisen | **~ qch. d'un coefficient** | to multiply sth. by a coefficient || etw. mit einem Koeffizienten multiplizieren.

**affecter** *v* Ⓒ [influer; atteindre] | to affect || berühren

| ~ **gravement qch.** | to affect sth. seriously || etw. ernstlich beeinträchtigen | **être susceptible d'~ qch. (d'~ gravement qch.).** | to be likely (to be liable) to affect sth. || geeignet sein, etw. zu beeinträchtigen (etw. ungünstig zu beeinflussen).
**affecter** *v* Ⓓ [concerner; toucher] | to concern || angehen; betreffen.
**afférent** *adj* Ⓐ [qui revient à chacun] | assignable; pertaining || zukommend; gebührend | **la portion (part)** ~ **e à q.** | the portion accruing (falling by right) to sb. || der auf jdn. entfallende Anteil; der jdm. rechtmäßig zustehende Teil | **traitement** ~ **à un emploi** | salary attached (attaching) to a post (to an office) || [das] zu einem Posten gehörige Gehalt.
**afférent** *adj* Ⓑ [se rapportant à] | relating to; connected with; in respect of || bezüglich.
**affermable** *adj* Ⓐ [à prendre à ferme] | to be taken on lease || zu pachten.
**affermable** *adj* Ⓑ [à donner à ferme] | to be let on lease; to be let || zu verpachten.
**affermage** *m* Ⓐ [action de prendre qch. à ferme] | leasing; taking on lease || Pachten *n*; Pachtung *f*; Pacht *f* | ~ **de pages de journal** | contracting for advertisements in newspapers || Übernahme von Anzeigenflächen in Zeitungen | **sous** ~ | subtenancy; under-tenancy || Unterpacht *f*; Unterpachtverhältnis *n* | ~ **héréditaire** | hereditary lease || Erbpacht.
**affermage** *m* Ⓑ [action de donner qch. à ferme] | farming out; renting || Verpachten *n*; Verpachtung *f*; **sous** ~ | subletting; subleasing [of a farm] || Unterverpachten; Weiterverpachten.
**affermage** *m* Ⓒ [prix de location] | farm rent (rental) || Pachtzins *m*; Pachtsumme *f*; Pacht *f*.
**affermer** *v* Ⓐ [prendre à ferme] | to rent; to lease; to take on lease || pachten; in Pacht nehmen | **sous-** ~ | to sublease; to take on sublease || unterpachten; in Unterpacht nehmen.
**affermer** *v* Ⓑ [donner à ferme] | to lease; to let out on lease || verpachten; in Pacht geben | **sous-** ~ | to sublet; to underlet || unterverpachten; weiterverpachten.
**affermir** *v* | to strengthen; to consolidate || festigen; verstärken.
**affermissement** *m* | strengthening; consolidation || Festigung *f*; Verstärkung *f*.
**affichage** *m* | posting; bill-posting; placarding || Anschlag *m*; Anheftung *f*; Aushang *m* | **par** ~ **public** | by public posters || durch öffentlichen Anschlag.
**affiche** *f* | poster; bill; placard || Plakat *n*; Anschlag *m* | **colleur d'** ~ **s** | bill sticker (poster) || Zettelankleber | ~ **à la main** | hand bill || Handzettel | ~ **de théâtre** | play (theatre) bill || Theaterzettel; Theaterprogramm | **par voie d'** ~ **(d'** ~ **s)** | by public poster(s) || durch Anschlag | **annoncer qch. par voie d'** ~ **s** | to placard sth. || etw. öffentlich anschlagen; etw. durch Anschlag öffentlich bekanntmachen | ~ **de vote;** ~ **électorale** | election poster (sign) || Wahlplakat.
★ **couvert d'** ~ **s** | postered || mit Plakaten beklebt |

~ **officielle** | official poster || amtliche Ankündigung | ~ **publique** | public poster || öffentlicher Anschlag | **apposer une** ~ | to poster || ein Plakat anschlagen.
**afficher** *v* | to post up; to placard || öffentlich anschlagen | **défense d'** ~ | stick no bills! || Zettelankleben verboten! || **ré** ~ | to post again || erneut anschlagen.
**affiche-réclame** *f* | advertising poster || Reklameplakat *n*.
**afficheur** *m* | bill sticker (poster) || Zettelankleber *m*.
**affidé** *m* Ⓐ | confidant || Vertrauter *m;* Mitwisser *m*.
**affidé** *m* Ⓑ [agent secret; espion] | secret agent; spy || Geheimagent *m;* Spitzel *m* | ~ **de la police** | police spy || Polizeispitzel.
**affidé** *adj* | trustworthy || vertraut.
**affilié** *m* | affiliated member; affiliate; associate || Mitglied *n*.
**affiliation** *f* Ⓐ | affiliation; joining || Beitritt *m;* Eintritt *m* | **droit d'** ~ | right to join (to become a member) || Recht *n* (Berechtigung *f*), beizutreten (Mitglied zu werden) | ~ **à une société** ① | entering a company || Eintritt in eine Gesellschaft | ~ **à une société** ② | joining a club || Eintritt in einen Verein | ~ **entre deux sociétés** | merger of two companies || Fusion *f* zweier Gesellschaften | ~ **forcée;** ~ **obligatoire** | obligation to join (to become a member) || Beitrittszwang *m* | ~ **volontaire** | voluntary affiliation || freiwilliger Beitritt.
**affiliation** *f* Ⓑ [qualité de membre] | membership; affiliation || Mitgliedschaft *f;* Zugehörigkeit *f* | ~ **gratuite** | free membership || beitragsfreie Mitgliedschaft | ~ **obligatoire** | compulsory membership || Zwangsmitgliedschaft; Pflichtmitgliedschaft | ~ **syndicale** | union membership || Gewerkschaftszugehörigkeit | ~ **volontaire** | voluntary membership || freiwillige Mitgliedschaft.
**affiliation** *f* Ⓒ [succursale] | branch; branch office || Zweigniederlassung *f;* Filiale *f*.
**affilié** *adj* Ⓐ | affiliated || Mitglieds... | **banque** ~ **e** | member bank || Mitgliedsbank *f*.
**affilié** *adj* Ⓑ | **société** ~ **e** | affiliated (subsidiary) company || Tochtergesellschaft; Zweiggesellschaft.
**affilier** *v* | to affiliate || aufnehmen | **s'** ~ **à un complot** | to join (to take part) in a conspiracy || an einem Komplott teilnehmen | **s'** ~ | to become affiliated; to join || beitreten, sich anschließen.
**affinage** *m;* **affinement** *m* | improvement; refinement || Verbesserung *f;* Verfeinerung *f*.
**affiner** *v* | to improve; to refine || verbessern; verfeinern.
**affinité** *f* Ⓐ [alliance] | affinity; alliance; relationship by marriage || Schwägerschaft *f;* Verschwägerung *f* | ~ **de race** | racial relationship || Rassenverwandtschaft; Stammverwandtschaft.
**affinité** *f* Ⓑ [ressemblance] | resemblance || Ähnlichkeit *f*.
**affirmatif** *adj* | affirmative; positive || bejahend; bestätigend | **réponse** ~ **ve** | affirmative reply;

**affirmatif** *adj, suite*
answer in the affirmative ‖ bejahende (zusagende) Antwort.

**affirmation** *f* | affirmation; assertion; statement; averment ‖ Bestätigung *f;* Bejahung *f;* Bekräftigung *f;* Erhärtung *f* | ~ **de créance** | proof of indebtedness ‖ Anmeldung *f* einer Forderung zum Konkurs (als Konkursforderung) | ~ **sous serment** | declaration upon oath; sworn statement ‖ eidliche Erklärung (Versicherung); Erklärung (Versicherung) unter Eid | **nouvelle** ~ | reaffirmation ‖ erneute Versicherung; Beteuerung *f* | ~ **solennelle** | solemn affirmation (assertion) (protestation) ‖ feierliche Versicherung (Beteuerung) | **réfuter une** ~ | to refute a statement ‖ eine Behauptung widerlegen.

**affirmative** *f* | affirmative ‖ Bejahung *f* | **répondre par (dans) l'** ~ | to reply in the affirmative ‖ bejahend (in bejahendem Sinne) antworten; bejahen; zusagen | **dans l'** ~ | in the affirmative; in the event of affirmation; if the answer is in the affirmative ‖ im Bejahungsfalle; bejahendenfalls; zutreffendenfalls.

**affirmativement** *adv* Ⓐ [d'une manière affirmative] | affirmatively; in the affirmative ‖ in bejahendem Sinne.

**affirmativement** *adv* Ⓑ [d'une manière positive] | positively ‖ in positivem Sinne.

**affirmativement** *adv* Ⓒ [d'une manière décisive] | decisively ‖ entschieden.

**affirmer** *v* | to affirm; to assert; to state ‖ bejahen; bestätigen | ~ **sa créance** | to prove one's claim; to prove against the estate of a bankrupt; to lodge (to tender) a proof of debt ‖ eine (seine) Forderung zum Konkurs anmelden; eine Konkursforderung anmelden | ~ **qch. par (sous) serment (sous la foi du serment)** | to state (to confirm) sth. on oath; to take an oath upon sth.; to swear to sth. ‖ etw. eidlich (unter Eid) erklären (bestätigen); einen Eid auf etw. ablegen; etw. beeidigen; etw. beschwören.

**afflictif** *adj* | **peine** ~ **ve** ① | corporal punishment ‖ Körperstrafe *f;* Leibesstrafe *f* | **peine** ~ **ve** ② | punishment involving death or penal servitude ‖ Bestrafung *f* mit dem Tode oder mit Zuchthaus.

**affluence** *f* Ⓐ [grand concours de personnes] | crowd ‖ Menge *f;* Menschenmenge | **les heures d'** ~ | the rush hour ‖ die Hauptgeschäftsstunden *fpl;* Hauptverkehrsstunden.

**affluence** *f* Ⓑ [abondance] | abundance ‖ Überfluß *m.*

**affluent** *m* | feeder ‖ Zubringerlinie *f.*

**affluer** *v* | to flow in; to be plentiful ‖ zufließen | **les commandes** ~ **ent** | the orders are coming in fast (rolling in) ‖ die Bestellungen kommen laufend herein.

**afflux** *m* | inflow; influx ‖ Zufluß *m* | ~ **de capitaux (de fonds)** | inflow of capital (of funds) ‖ Zustrom *m* von Geldern (von Kapitalien) | ~ **de capitaux étrangers;** ~ **de fonds en provenance de l'étranger** | inflow of foreign capital (of money from abroad) ‖ Zustrom von Auslandskapital(ien) (von Geldern aus dem Ausland).

**afforestage** *m;* **affouage** *m* | common of estover; right to cut firewood ‖ Holzgerechtigkeit *f;* Holznutzung *f;* Holzschlagsrecht *n.*

**afforestation** *f* Ⓐ [boisement] | afforestation ‖ Aufforstung *f.*

**afforestation** *f* Ⓑ [reboisement] | reforestation ‖ Wiederaufforstung *f.*

**affouager** *adj* | **portion** ~ **ère** | estover ‖ Holzanteil *m.*

**affouager** *v* | ~ **un bois** | to mark off estovers in a wood ‖ Holzschlagsrechte *npl* in einem Wald abstecken.

**affouagiste** *m* | holder of a right to cut firewood ‖ Holzberechtigter *m;* Inhaber *m* einer Holzgerechtigkeit.

**affouillement** *m* | underwashing; erosion ‖ Abriß *m* durch Unterwaschung; Erosion *f.*

**affouiller** *v* | to wash away; to erode ‖ unterwaschen.

**affranchi** *adj* Ⓐ [port payé d'avance] | prepaid; post (postage) (carriage) paid ‖ freigemacht; frankiert | **colis** ~ | prepaid parcel ‖ freigemachtes Paket | **non** ~ | not prepaid ‖ unfrankiert.

**affranchi** *adj* Ⓑ [dégagé] | ~ **de** | free from (of) ‖ frei von | ~ **de tout préjugé** | free of any prejudice (from bias) ‖ frei von irgendwelchen Vorurteilen, vorurteilsfrei | ~ **de toute préoccupation** | free from all bias (prepossession) ‖ unvoreingenommen.

**affranchi** *adj* Ⓒ [mis en liberté] | emancipated ‖ freigelassen.

**affranchir** *v* Ⓐ [payer d'avance le port] | to prepay ‖ freimachen; frankieren | ~ **une lettre** | to pay the postage of a letter ‖ einen Brief freimachen (frankieren).

**affranchir** *v* Ⓑ [exempter] | ~ **q. de qch.** | to release (to exempt) sb. from sth. ‖ jdn. von etw. befreien (freistellen).

**affranchir** *v* Ⓒ [rendre la liberté] | to set free; to emancipate; to liberate ‖ freilassen; in Freiheit setzen.

**affranchissement** *m* Ⓐ [acquittement préalable] | prepayment; prepayment of postage ‖ Freimachung *f;* Frankierung *f* | **tarif de l'** ~ ; **taxes d'** ~ | postal tariff (rates); rates of postages ‖ Portotarif *m;* Posttarif *m;* Freimachungsgebühren *fpl* | **timbre d'** ~ | stamp; postage stamp ‖ Freimarke *f;* Briefmarke *f.*

**affranchissement** *m* Ⓑ [prix du port] | postage; carriage ‖ Portogebühr *f;* Porto *n.*

**affranchissement** *m* Ⓒ [exemption d'une charge] | discharge; release; exemption ‖ Befreiung *f;* Freimachung *f;* Ausnahme *f* | ~ **de terre(s)** | land release ‖ Landbefreiung | ~ **d'une terre** | disencumbering a property ‖ Freimachung eines Grundstücks von Belastungen.

**affranchissement** *m* Ⓓ [mise en liberté] | setting free; manumission; emancipation ‖ Freilassung *f* | ~ **des esclaves** | affranchisement (liberation) of slaves ‖ Sklavenbefreiung *f.*

**affrètement** *m* Ⓐ [louage d'un navire] | freighting (affreightment) (chartering) [of a vessel] ‖ Befrachten *n* (Befrachtung *f*) [eines Schiffes]; Charterung *f*; Charter *f* | **agence d'** ~ | freight (chartering) office; shipping agency ‖ Frachtkontor *n*; Frachtagentur *f* | **conditions d'** ~ | terms of freight; freight (chartering) conditions (terms) ‖ Frachtbedingungen *fpl*; Charterbedingungen | **courtage des** ~ **s** | freight brokerage (broking) ‖ Frachtenmaklergeschäft *n* | ~ **à la cueillette** ① | berth freighting ‖ Stückgüterfrachtgeschäft | ~ **à la cueillette** ② | freighting (loading) on the berth ‖ Befrachtung mit Stückgütern; Stückgutbefrachtung | ~ **à forfait** | freighting by contract ‖ Pauschalbefrachtung | ~ **en lourd** | dead-weight charter; dead freight ‖ Fautfracht *f*; Leerfracht; Ballastfracht | **marché des** ~ **s** | freight market ‖ Frachtenmarkt *m* | ~ **à la pièce** | freighting by the case ‖ Verfrachtung als Stückgut | ~ **au poids** | freighting on weight ‖ Befrachtung nach dem Gewicht | **prix d'** ~ | freight fees; carriage; freightage ‖ Fracht *f*; Frachtgebühr *f*; Frachtgeld *n* | **prix d'** ~ | freight rate (charge) ‖ Frachtsatz *m*; Frachttarif *m* | **ré** ~ | refreighting; reaffreightment; rechartering ‖ Wiederbefrachten; Wiederbefrachtung | **sous-** ~ | subcharter; subchartering ‖ Unterbefrachtung; Weiterbefrachtung | ~ **à temps**; **pour un temps déterminé**; ~ **à terme** | time charter ‖ Charter *f* auf Zeit; Zeitcharter ~ **à la tête** [**bétail**] | freighting per head [of cattle] ‖ Befrachtung nach der Stückzahl [von Vieh] | ~ **au tonneau**; ~ **à la tonne** | freighting per ton ‖ Befrachtung nach Tonnage | ~ **-s pour le transport** freight (shipping) (chartering) (forwarding) business; carrying trade ‖ Frachtgeschäft; Speditionsgeschäft; Spedition *f* | ~ **ad valorem** | freighting ad valorem ‖ Befrachtung nach dem Werte | ~ **au voyage**; ~ **pour un voyage entier** | voyage (trip) charter ‖ Befrachtung (Charter) für eine ganze Reise | ~ **partiel** | part cargo charter ‖ Teilbefrachtung; Teilcharter | ~ **total** | whole cargo charter ‖ Gesamtbefrachtung.

**affrètement** *m* Ⓑ [contrat (acte) d' ~ ] | contract of affreightment; freight contract; charter party; charter ‖ Befrachtungsvertrag *m*; Schiffsmietsvertrag; Chartervertrag; Charterpartie *f*; Charter *f*.

**affrètement-location** *f* Ⓐ | freighting; affreightment ‖ Charterung *f*.

**affrètement-location** *f* Ⓑ [contrat] | charter; charter party ‖ Charter *f*.

**affréter** *v* Ⓐ | to freight, to affreight ‖ befrachten | **ré** ~ | to affreight again; to reaffreight ‖ wiederbefrachten | **sous-** ~ | to under-freight; to refreight ‖ unterbefrachten; weiterbefrachten | **s'** ~ | to be freighted (affreighted) ‖ vermietet (befrachtet) werden.

**affréter** *v* Ⓑ [prendre en louage] | to charter ‖ chartern | ~ **un navire** | to charter a vessel (a ship) ‖ ein Schiff chartern (heuern) | ~ **un navire en travers** | to charter a ship by the bulk ‖ ein Schiff als Ganzes chartern | **ré** ~ | to recharter ‖ wiederchartern | **sous-** ~ | to subcharter ‖ unter-chartern | **s'** ~ | to be chartered ‖ gechartert (gemietet) werden.

**affréteur** *m* Ⓐ | freighter; affreighter ‖ Befrachter *m* | **sous-** ~ | under-freighter; refreighter ‖ Unterbefrachter; Weiterbefrachter.

**affréteur** *m* Ⓑ | charterer ‖ Charterer *m*; Schiffsbefrachter | **sous-** ~ | subcharterer ‖ Unter-Charterer.

**affront** *m* [insulte; déshonneur] | insult; indignity; affront ‖ Beschimpfung *f*; Beleidigung *f*; Beleidigung *f*; Schimpf *m*; Ehrenkränkung *f* | **doubler ses torts d'un** ~ | to add insult to injury ‖ dem Unrecht noch Beleidigungen hinzufügen (folgen lassen) | ~ **public** | public affront; insulting in public ‖ öffentliche Beleidigung | **avaler un** ~ | to pocket an affront; to swallow an insult ‖ eine Beleidigung einstecken | **infliger un** ~ **à q.** ① | to insult sb.; to offer an insult to sb. ‖ jdm. eine Beleidigung zufügen; jdn. beleidigen (beschimpfen) | **infliger un** ~ **à q.** ② | to slight sb. ‖ jdn. geringschätzig behandeln.

**âge** *m* Ⓐ | age ‖ Alter *n* | **conditions d'** ~ | age qualifications ‖ Altersvoraussetzungen *fpl* | ~ **de connaissance (de la raison)** | age (years) of discretion; age of understanding ‖ einsichtsfähiges (unterscheidungsfähiges) Alter | **différence (disparité) d'** ~ | difference in age; disparity in years (of age) ‖ Altersunterschied *m* | **dispense d'** ~ | waiving of age limit ‖ Altersdispens *f* | **président d'** ~ | chairman (president) by seniority ‖ Alterspräsident *m* | **égalité d'** ~ | equality of age ‖ Altersgleichheit *f*; Gleichaltrigkeit *f* | **être du même** ~ | to be of an age (of the same age) ‖ gleichaltrig (gleichen Alters sein). | ~ **d'entrée** | age of entry ‖ Eintrittsalter | **groupe d'** ~ | age group ‖ Altersgruppe *f*; Altersklasse *f* | **l'** ~ **d'homme** | manhood | das Mannesalter | **limite d'** ~ | age limit ‖ Altersgrenze *f* | **arriver à (atteindre) la limite d'** ~ | to reach the age limit ‖ die Altersgrenze erreichen | **moyenne d'** ~ | average age ‖ Durchschnittalter; Altersdurchschnitt *m* | ~ **de la retraite**; ~ **de la mise à la retraite** | retirement (retiring) (pensionable) age; age of retirement ‖ Pensionsalter; pensionsfähiges Alter; Pensionsdienstalter | **arriver à (atteindre) l'** ~ **de la retraite** | to reach the age of retirement (the retirement age) ‖ das Pensionsalter (das Pensionsdienstalter) erreichen | ~ **de la scolarité**; ~ **scolaire** | school age ‖ schulpflichtiges Alter | **pyramide des** ~ **s** | age structure (pattern) ‖ Altersaufbau. ★ ~ **accompli** | attained age ‖ zurückgelegtes (erreichtes) Alter | **dans l'** ~ **adolescent** | of juvenile age ‖ in jugendlichem Alter | **d'** ~ **avancé**; **à un** ~ **avancé** | advanced in years; at an advenced age ‖ in vorgerücktem Alter; vorgerückten Alters | **le bas** ~ | infancy ‖ das Kindesalter; die Kindheit | **être en bas** ~ | to be an infant ‖ im Kindesalter sein | **légal** | full age ‖ Volljährigkeit *f*; Großjährigkeit *f* | **être d'** ~ **légal** | to have attained one's majority; to be of age ‖ volljährig (mündig) sein | ~ **moyen** ① | middle age ‖ mittleres Alter | ~ **moyen**

**âge** *m* Ⓐ *suite*
② | average age ‖ Durchschnittsalter; Altersdurchschnitt *m* | ~ **nubile** | age of consent ‖ ehemündiges Alter; Ehemündigkeit *f.*
★ **avancer en** ~ | to advance in years ‖ an Alter zunehmen | **il n'est pas encore d'** ~ | he is still under age ‖ er ist noch minderjährig (noch nicht volljährig) | **être en** ~ **de contracter** | to be competent (responsible) ‖ geschäftig (in geschäftsfähigem Alter) sein | **d'** ~ **à (en** ~ **de) se marier** | of an age to marry; of marriageable age; of marrying age ‖ in heiratsfähigem Alter.
★ **hors d'** ~ ① | over age ‖ ausgedient; in den Ruhestand versetzt | **hors d'** ~ ② | obsolete ‖ überaltert; veraltet.
**âge** *m* Ⓑ | generation ‖ Generation *f* | **d'** ~ **en** ~ | from generation to generation ‖ von Generation zu Generation.
★ **premier** ~ | childhood ‖ Kindheit *f* | **deuxième** ~ | youth ‖ Jugend *f* | **troisième** ~ | old age ‖ hohes Alter *n* | **quatrième** ~ | over 75 years of age ‖ über 75 Jahre alt.
**âgé** *adj* | ~ **d'un an** | one year old; year-old *adj* ‖ ein Jahr alt; einjährig.
**agence** *f* Ⓐ [bureau d' ~ ] | agency; bureau ‖ Agentur *f;* Büro *n* | ~ **d'affaires** ① | general business agency (office) ‖ Geschäftsstelle *f;* Geschäftsagentur | ~ **d'affaires** ② | management (direction) of business ‖ Geschäftsführung *f;* Geschäftsbesorgung *f* | ~ **d'affrètement** | shipping agency; freight (chartering) office ‖ Frachtagentur; Frachtkontor | ~ **de brevets;** ~ **de brevets d'invention** | patent agent's office; patent agency ‖ Patentanwaltsbüro; Patentbüro | **contrat d'** ~ | agency contract (agreement); contract of agency ‖ Agenturvertrag *m;* Vertretungsvertrag | ~ **de courtier** | broker's office ‖ Maklerbüro; Vermittlungsbüro | ~ **en douane** | customs (customhouse) agency ‖ Zollagentur; Zollstelle | ~ **d'émigration** | emigration office (agency) ‖ Auswanderungsbüro; Auswanderungsagentur | ~ **d'expédition** | forwarding (shipping) office (agency) ‖ Speditionsbüro; Speditionsagentur | ~ **de gestion** | office of administration ‖ Betriebsagentur | ~ **de vente d'immeubles;** ~ **de location;** ~ **de lotissement** | estate (real estate) (land) agency (office) ‖ Liegenschaftsagentur; Immobilienbüro; Grundstücksmaklerbüro | ~ **d'information** | trade protection society ‖ Gläubigerschutzverband | ~ **d'informations** ①; ~ **de renseignements** | information bureau (agency) (office) ‖ Auskunftsbüro; Auskunftsstelle; Auskunftei *f* | ~ **d'informations** ② | press (news) agency ‖ Presseagentur; Presseinformationsbüro | ~ **de placement** | employment agency (bureau) (office) ‖ Stellenvermittlungsbüro; Arbeitsnachweis | ~ **de police privée** | detective agency ‖ Detektivbüro; Detektei *f* | ~ **de publicité** ① | publicity bureau (agency) ‖ Werbebüro; Reklamebüro | ~ **de publicité** ② | advertising agency (office) ‖ Anzeigenannahmestelle *f;* Inseratenbüro; Annoncenbüro | ~ **de recouvrements** | debt collecting agency; collection office ‖ Inkassobüro | ~ **de relations publiques** | public relations (PR) agency ‖ Büro für Öffentlichkeitsarbeit (PR-Büro) | ~ **centrale de renseignements** | central information office (bureau) ‖ Zentralauskunftstelle *f* | ~ **générale** ① | general (head) agency ‖ Generalagentur; Hauptagentur | ~ **générale** ② | central (head) (principal) office; headquarters *pl* ‖ Hauptbüro; Hauptkontor *n* | **sous-** ~ | sub-agency ‖ Untervertretung; Unteragentur | **traité d'** ~ | agency contract (agreement) ‖ Agenturvertrag *m;* Vertretungsvertrag | ~ **de vente** | sales (selling) agency ‖ Verkaufsagentur | ~ **de voyages** | tourist (travel) (travelling) agency; tourist office ‖ Reisebüro; Verkehrsbüro; Verkehrsamt *n.*
★ ~ **centrale;** ~ **générale;** ~ **principale** | central (general) (head) agency; central bureau ‖ Hauptagentur; Zentralagentur; Generalagentur; Zentralbüro; Zentralstelle | ~ **foncière;** ~ **immobilière** | estate (real estate) agency (office) ‖ Liegenschaftsagentur; Immobilienbüro | ~ **littéraire** | literary agency ‖ Verlagsagentur | ~ **maritime** | shipping agency ‖ Schiffahrtskontor; Schiffsagentur | ~ **matrimoniale** | matrimonial agency ‖ Heiratsvermittlungsbüro | ~ **postale** | postal agency; sub-post; office; branch post office ‖ Postagentur; Posthilfsstelle | ~ **télégraphique** | news agency; telegraph office ‖ Nachrichtenbüro; Telegraphenagentur; Nachrichtenagentur.
**agence** *f* Ⓑ [charge d'agent] | agentship; agency ‖ Agentenstelle *f;* Agentur *f.*
**agence** *f* Ⓒ [succursale] | branch office; branch ‖ Zweigstelle *f;* Zweigbüro *n;* Filiale *f* | ~ **de banque** | branch (branch office) (agency) of a bank ‖ Bankfiliale; Bankagentur; Depositenkassen *f* einer Bank.
**agencé** *adj* | **bien** ~ ① | well-arranged; well-organized ‖ gut (wohl) organisiert; gut geleitet | **bien** ~ ② | well-equipped ‖ gut (wohl) ausgestattet; gut eingerichtet | **bien** ~ ③ | well-designed; well-thought-out ‖ gut (wohl) durchdacht.
**agencement** *m* | arrangement; fitting out ‖ Ausstattung *f;* Austatten *n.*
**agencements** *mpl* Ⓐ [installations; aménagements] | fittings; fixtures ‖ Ausstattungsgegenstände *mpl* | **mobilier et** ~ | furniture and fittings; furniture; fixtures and fittings ‖ Einrichtung *f* und Ausstattung *f* (und Inventar *n*).
**agencements** *mpl* Ⓑ [attirail] | appliances [of a trade] ‖ Geräte *npl* (Vorrichtungen *fpl* ) [eines Gewerbes].
**agencer** *v* Ⓐ [arranger] | to fit out; to fit ‖ ausstatten.
**agencer** *v* Ⓑ [diriger] | to manage ‖ verwalten; führen; leiten.
**agenceur** *m* | arranger ‖ Bearbeiter *m.*
**agenceuse** *f* | ~ **de mariages** | matchmaker ‖ Heiratsvermittlerin *f.*
**agenda** *m* Ⓐ [carnet de notes] | notebook; memor-

andum (engagement) book ‖ Notizbuch n; Merkbuch n.
**agenda** m Ⓑ [calendrier] | diary ‖ Tagebuch n | ~ **de poche** | pocket diary ‖ Taschenkalender m.
**agent** m Ⓐ | agent; representative ‖ Agent m; Vertreter m | ~ **d'affaires** ① | business (trading) agent ‖ Handelsvertreter; Handelsagent | ~ **d'affaires** ② | representative ‖ Vertreter m; Beauftragter m | ~ **d'affaires** ③ | trustee ‖ Sachwalter m | ~ **d'assurances** | insurance agent ‖ Versicherungsagent; Versicherungsvertreter | ~ **d'assurances sur la vie** | life insurance agent ‖ Lebensversicherungsagent | ~ **de banque** | bank agent (broker) ‖ Bankagent; Bankkommissionär m | ~ **de brevets; ~ de brevets d'inventions** | patent agent (attorney) ‖ Patentvertreter m; Patentanwalt m | ~ **de change** ① | money changer (dealer); exchange agent ‖ Geldwechsler m; Wechsler | ~ **de change** ② ‖ bill (money bill) (exchange) broker ‖ Wechselagent; Wechselmakler; Diskontmakler | ~ **de change** ③ | exchange (stock exchange) (stock) (share) broker ‖ Börsenmakler; Börsenagent; Kursmakler; Effektenmakler | ~ **de change** ④ | commercial agent (representative); business (trade) agent ‖ Handelsvertreter; Handelsagent | ~ **de change** ⑤ | mercantile (commercial) broker ‖ Handelsmakler | **charge d'** ~ | agentship; agency ‖ Agentenstelle f; Agentur f | ~ **à demeure** | local agent; agent on the spot ‖ Platzvertreter m; ortsansässiger Vertreter | ~ **en douane(s)** | customs (custom-house) agent ‖ Zollagent m; Verzollungsagent | ~ **d'émigration** | emigration agent ‖ Auswanderungsagent | ~ **de location** | estate (real estate) (house) (land) agent ‖ Häusermakler m; Grundstücksmakler; Immobilienmakler | ~ **metteur à bord** | forwarding (shipping) agent ‖ Verfrachter m; Transportmakler; Spediteur m | ~ **de la police** | police spy ‖ Polizeispitzel [VIDE: **agent** m Ⓒ; **agent de police**] | ~ **de publicité** ① | publicity agent ‖ Reklameagent; Werbeagent | ~ **de publicité** ② | advertising agent ‖ Anzeigenvertreter; Anzeigenagent | ~ **de publicité** ③ | press agent ‖ Presseagent | ~ **de recouvrements** | collecting agent; debt collector ‖ Inkassobeauftragter; Inkassomandatar | ~ **de renseignements** | agent (spy) ‖ Nachrichtenagent | **sous-** ~ ① | subagent; under-agent ‖ Untervertreter; Unteragent | **sous-** ~ ② | intermediate broker ‖ Zwischenmakler | ~ **de transport** ①; **expéditeur** | forwarding (shipping) agent ‖ Spediteur; Beförderungsunternehmer; Transportunternehmer | ~ **de transport** ② | cartage (haulage) contractor ‖ Rollfuhrunternehmer.
★ ~ **acquisiteur** ①; ~ **recruteur** | canvasser ‖ Akquisiteur | ~ **acquisiteur** ② | town traveller ‖ Stadtreisender | ~ **commercial** | commercial agent (representative); business (trade) agent ‖ Handelsvertreter; Handelsagent | ~ **comptable** | accountant; auditor ‖ Buchprüfer; Rechnungsprüfer; Bücherrevisor | ~ **consulaire** | consular agent ‖ Konsularagent; Konsularvertreter | ~ **diploma**tique | diplomatic agent ‖ diplomatischer Vertreter (Agent) | ~ **exclusif** | sole agent ‖ Alleinvertreter; alleiniger Agent | ~ **fiduciaire** | trustee ‖ Treuhänder m | ~ **fixe** ① | regular agent ‖ ständiger Vertreter | ~ **fixe** ② | local agent ‖ Platzvertreter; ortsansässiger Vertreter | ~ **général** | general agent (representative); chief (principal) agent; agent general ‖ Generalvertreter; Generalagent | ~ **gérant** | managing agent ‖ Geschäftsführer | ~ **interlope** | dishonest (shady) trader ‖ Winkelagent | ~ **maritime** ① | shipping agent (broker) ‖ Schiffsmakler; Seetransportmakler | ~ **maritime** ② | navy agent ‖ Schiffahrtsagent | ~ **matrimonial** | matrimonial agent; marriage agent (broker) ‖ Heiratsvermittler; Ehemakler | ~ **provocateur** ① | agent provocateur ‖ Lockspitzel m; Spitzel | ~ **provocateur** ② | hired disturber of the peace ‖ Aufwiegler m; bezahlter Unruhestifter | ~ **secret** | secret agent ‖ Geheimagent | ~ **seul** | sole agent ‖ Alleinvertreter; alleiniger Agent | ~ **stipulateur** | signing agent ‖ Abschlußagent | ~ **transitaire** | transit agent ‖ Zwischenspediteur | ~ **véreux** | shady (dishonest) trader ‖ Winkelagent | «**Agents s'abstenir**» | «No agents» ‖ «Vermittler verbeten».
**agent** m Ⓑ [fonctionnaire] | officer; official ‖ Beamter m | ~ **d'arpentage** | land surveyor; surveyor ‖ Vermessungsbeamter; Landmesser | ~ **des contributions directes;** ~ **du fisc** | revenue officer (agent); inspector of taxes (of inland revenue) ‖ Steuerbeamter; Finanzbeamter; Steuerinspektor | ~ **de contrôle** | control officer; superintendent ‖ Aufsichtsbeamter; Kontrollbeamter | ~ **de contrôle des passeports** | passport control officer ‖ Beamter der Paßkontrolle; Paßkontrollbeamter | ~ **de douane** | customs (custom-house) officer (official) ‖ Zollbeamter | **personnel d'** ~ **s** | staff of officials ‖ Beamtenstab m | ~ **de la santé** ①; ~ **du service de la santé;** ~ **du service sanitaire** | health (medical) officer; officer of health ‖ Gesundheitsbeamter; Sanitätsbeamter; Beamter des öffentlichen Gesundheitsdienstes | ~ **de la santé** ② | health officer of the port ‖ Hafengesundheitsbeamter | ~ **de la sûreté** ① | police officer ‖ Beamter der Sicherheitspolizei (des Sicherheitsdienstes); Sicherheitsbeamter | ~ **de la sûreté** ② | officer of the criminal investigation department ‖ Beamter der Kriminalpolizei; Kriminalbeamter.
★ ~ **administratif** | civil servant ‖ Verwaltungsbeamter; Beamter der zivilen Verwaltung | ~ **forestier** | forester; keeper ‖ Forstbeamter; Forstschutzbeamter | ~ **voyer** | road surveyor (inspector) ‖ Straßenaufseher.
**agent** m Ⓒ [~ de police] | police constable (officer); policeman ‖ Polizeibeamter m; Polizist m; Schutzmann m | ~ **s plongeurs** | river police ‖ Flußpolizei f | ~ **de police des côtes à terre** | coastguard ‖ Beamter der Küstenpolizei | **rébellion aux** ~ **s** | resisting the police ‖ Widerstand m gegen die Staatsgewalt (gegen die Polizei).

**agent** *m* Ⓓ [auteur] | committer; perpetrator ‖ Täter *m*.
**agent** *m* Ⓔ [moyen] | medium ‖ Mittel *n* | ~ **de circulation** | medium of circulation; circulating medium ‖ Umlaufsmittel | ~ **monétaire** | means of payment ‖ Zahlungsmittel.
**agglomération** *f* | agglomeration; massing together ‖ Ansammlung *f* | **les grandes ~s urbaines** | the great urban centres [GB] (centers [USA]) ‖ Zentren *npl* mit großer Bevölkerungsdichte.
**aggravant** *adj* | aggravating ‖ erschwerend | **circonstances ~es** | aggravating circumstances ‖ erschwerende (strafverschärfende) Umstände *mpl*.
**aggravation** *f* | aggravation ‖ Erschwerung *f;* Verschärfung *f* | ~ **de la peine** | aggravation (augmentation) of the penalty ‖ Strafverschärfung | **cause d' ~ des peines** | reason for aggravation of penalty ‖ Strafverschärfungsgrund *m* | ~ **du risque; ~ du risque d'assurance** | aggravation of the risk (of the insurance risk) ‖ Gefahrerhöhung *f;* Erhöhung des Risikos (des Versicherungsrisikos) | ~ **de taxation** | increase in taxes; rise in the level of tax ‖ Erhöhung der Besteuerung.
**aggraver** *v* | to aggravate; to increase ‖ erschweren; verschärfen | ~ **les difficultés** | to increase the difficulties ‖ die Schwierigkeiten vermehren | ~ **la peine** | to increase (to augment) the penalty ‖ die Strafe verschärfen | ~ **la taxation** | to increase the tax (the level of tax) ‖ die Besteuerung erhöhen.
**agio** *m* Ⓐ [différence] | exchange premium; premium on exchange ‖ Agio *n;* Wechselagio | **compte d' ~** | premium account ‖ Agiorechnung *f.*
**agio** *m* Ⓑ [bénéfice] premium on the par value ‖ Aufgeld *n* auf den Nennwert.
**agio** *m* Ⓒ | discount charge ‖ Diskontgebühr *f.*
**agiotage** *m* Ⓐ [opérations spéculatives à la bourse] | gambling in stocks (on the stock exchange); exchange speculation (gambling) ‖ Börsenspekulation *f;* Börsenspiel *n.*
**agiotage** *m* Ⓑ [courtage de titres] | jobbery; jobbing; market jobbery; stock jobbing ‖ Börsenhandel *m;* Effektenhandel.
**agiotage** *m* Ⓒ [commerce de change] | exchange business ‖ Agiotagegeschäft *n;* Agiotage *f* | **faire l' ~** | to do exchange business ‖ Agiotagegeschäfte betreiben.
**agioter** *v* | to speculate (to gamble) on the stock exchange ‖ Börsengeschäfte machen; mit Wertpapieren spekulieren; an der Börse spekulieren.
**agioteur** *m* | speculator (gambler) on the stock exchange; stock jobber ‖ Börsenspekulant *m;* Spekulant.
**agir** *v* Ⓐ | to act ‖ handeln | ~ **d'accord (de concert) (d'ensemble) avec q.** | to act in concert with sb. ‖ mit jdm. zusammenwirken (im Einvernehmen arbeiten); mit jdm. gemeinsam handeln (vorgehen) | **en état d' ~** | in a position to act; ready to act; capable of acting ‖ in aktionsfähigem Zustand | ~ **d'autorité** | to act on one's own authority ‖ eigenmächtig (aus eigener Machtvollkommenheit) handeln | ~ **selon le cas (les circonstances)** | to act according to circumstances ‖ nach den Umständen handeln | ~ **en contact étroit avec q.** | to act in close contact with sb. ‖ mit jedm. in enger Verbindung handeln | ~ **par délégation de q.** | to act on sb.'s authority ‖ auf Grund der Ermächtigung von jdm. handeln | ~ **de droit** | to act by right ‖ rechtmäßig handeln | ~ **de bon (plein) droit** | to act rightfully (with good reason) ‖ mit vollem Recht handeln | **façon (manière) d' ~** | manner (way) of acting (of dealing); line of acting ‖ Handlungsweise *f;* Verhalten *n* | **liberté d' ~** | freedom (liberty) of action ‖ Handlungsfreiheit *f* | ~ **en nom de q.** | to act in sb.'s name (for sb.) (on sb.'s behalf) ‖ in jds. Namen (für jdn.) handeln (auftreten) | ~ **en nom collectif** | to act jointly ‖ gemeinschaftlich handeln (vorgehen) | ~ **d'office** | to act in (by) virtue of one's office; to act officially (ex officio) ‖ in amtlicher Eigenschaft handeln; dienstlich (von Amts wegen) handeln (vorgehen) | ~ **ès (en) qualité de . . .** | to act (to function) in one's capacity as . . . ‖ in der (in seiner) Eigenschaft als . . . handeln | **avoir qualité pour ~** | to have authority (power) to act; to be authorized to act ‖ berechtigt (ermächtigt) sein, zu handeln | **capable d' ~** | authorized to act ‖ handlungsfähig.
★ **faire ~ q.** | to get (to cause) sb. to act ‖ jdn. zum Handeln bringen (bewegen) | **faire ~ qch.** | to set sth. working ‖ etw. in Gang setzen (bringen) | **s' ~ de** | to concern; to be in question ‖ sich handeln (drehen) um | ~ **de soi-même** | to act on one's own initiative ‖ von sich aus (aus eigener Initiative) handeln (vorgehen) | ~ **sur q.** | to bring an influence to bear upon sb.; to exercise an influence upon sb. ‖ auf jdn. einwirken (einen Einfluß ausüben).
**agir** *v* Ⓑ | ~ **au criminel contre q.** | to prosecute sb. ‖ jdn. strafrechtlich verfolgen | ~ **en justice** | to institute legal proceedings ‖ gerichtliche Schritte unternehmen; klagbar (gerichtlich) vorgehen | **avoir qualité pour ~** | to have power (to have the right) to sue ‖ aktiv legitimiert sein.
★ ~ **civilement contre q.** | to sue sb. before the civil courts; to bring a civil action against sb. ‖ jdn. bei den Zivilgerichten verklagen; jdn. zivilrechtlich in Anspruch nehmen | ~ **criminellement contre q.** | to prosecute sb.; to take criminal proceedings against sb. ‖ jdn. strafrechtlich verfolgen; gegen jdn. ein Strafverfahren einleiten | ~ **contre q.** | to take action (proceedings) against sb. ‖ gegen jdn. klagen (vorgehen); gegen jdn. gerichtlich vorgehen; jdn. belangen.
**agissant** *adj* | active; busy ‖ tätig, geschäftig | **collaboration ~e** | active collaboration ‖ tätige Zusammenarbeit.
**agissant** *part* | ~ **de; s' ~ de** | as regards; with regard to; with reference to; concerning ‖ in bezug auf; hinsichtlich.
**agissements** *mpl* | doings; dealings; machinations ‖ Machenschaften *fpl;* Umtriebe *mpl.*

**agitation** *f* | agitation; agitating || Aufwiegelung *f;* Aufhetzung *f;* Verhetzung *f* | **campagne d'** ~ | campaign of agitation || Hetzfeldzug *m* | ~ **ouvrière** | creating labo(u)r unrest || Arbeiterverhetzung | **faire de l' ~ en faveur de qch.** | to agitate for sth. || für etw. werben | **faire de l' ~ contre qch.** | to agitate against sth. || gegen etw. hetzen (eine Hetze betreiben).
**agitable** *adj* | **question** ~ | debatable question || Frage, über die sich streiten läßt.
**agitant** *adj* | agitating; disquieting || aufregend; beunruhigend.
**agitateur** *m* | agitator || Aufwiegler *m;* Wühler *m;* Hetzer *m.*
**agiter** *v* Ⓐ [exciter] | to agitate; to excite; to incite || aufhetzen; aufwiegeln | ~ **les masses** | to stir up the masses || die Massen aufwiegeln.
**agiter** *v* Ⓑ [discuter] | ~ **une question** | to discuss (to debate) a question || eine Frage erörtern.
**agnat** *m* | blood relation on the father's side; agnate || Blutsverwandter *m* väterlicherseits; Agnat *m.*
**agnation** *f* | blood relationship on the father's side; agnation || Blutsverwandtschaft *f* von der väterlichen Seite; Agnation *f.*
**agnatique** *adj* | related on the father's side; agnatic || im Mannesstamme verwandt; agnatisch.
**agraire** *adj* | agrarian || agrarisch | **banque** ~ || farmers' (country) bank || Landwirtschaftsbank *f;* Bauernbank; Agrarbank | **législation** ~ | agrarian legislation || Agrargesetzgebung *f;* Bodengesetzgebung | **loi** ~ | agrarian law || Agrargesetz *n* | **le parti** ~ | the peasant (farmer's) party || die Bauernpartei *f;* die Agrarier *mpl* | **politique** ~ | agricultural policy || Agrarpolitik *f* | **réforme** ~ | agricultural (land) reform || Agrarreform *f;* Bodenreform | **socialisme** ~ | land socialism || Agrarsozialismus *m.*
**agrandir** *v* Ⓐ [rendre plus grand] | to make greater; to increase; to enlarge || größer machen; vermehren; vergrößern | ~ **son pouvoir** | to extend one's power || seine Macht erweitern (ausdehnen) | **s'** ~ | to become greater (richer) (more powerful) || größer (reicher) (mächtiger) werden.
**agrandissement** *m* Ⓐ | extension; enlargement || Erweiterung *f;* Vergrößerung *f;* Ausdehnung *f* | ~ **de l'exploitation** | extension of the operations || Betriebserweiterung; Betriebsvergrößerung | **travaux d'** ~ | extension works || Erweiterungsarbeiten *fpl* | ~ **d'une usine** | extension of a factory || Erweiterung einer Fabrik.
**agrandissement** *m* Ⓑ [~ **de pouvoir**] | increase in power || Machtzunahme *f.*
**agrarien** *m* | agrarian || Agrarier *m.*
**agrarien** *adj* | agrarian || agrarisch | **le parti** ~ | the farmers' (peasant) party || die Bauernpartei *f;* die Agrarier *mpl.*
**agréation** *f* | approval; acceptation || Zustimmung *f;* Annahme *f.*
**agréé** *m* | solicitor [who represents parties before the commercial court] || Prozeßbevollmächtigter *m* [der zur Vertretung vor den Handelsgerichten zugelassen ist].

**agréé** *adj* | approved || genehmigt.
**agréer** *v* | to accept; to approve [of]; to agree [to]; to recognize || zulassen, annehmen, genehmigen, für gut befinden.
**agrégation** *f* | admission; admittance || Aufnahme *f;* Zulassung *f* | **concours d'** ~ | state examination for admission || staatliche Zulassungsprüfung *f* | ~ **de q. à une société** | admission (reception) of sb. to a society || Aufnahme einer Person in eine Gesellschaft.
**agrément** *m* Ⓐ [approbation; consentement] | assent; consent; approbation; approval; acceptance || Zustimmung *f;* Einwilligung *f;* Genehmigung *f;* Beifall *m* | **mention d'** ~ | note of consent (of approval) || Zustimmungsvermerk *m;* Genehmigungsvermerk | **donner son** ~ **à qch.** | to give one's approval of sth. || seine Zustimmung zu etw. erteilen; etw. zustimmen | **obtenir l' ~ de q.** | to obtain sb.'s consent || jds. Zustimmung einholen (erlangen).
**agrément** *m* Ⓑ [plaisir] | pleasure || Vergnügen | **voyage d'** ~ | pleasure trip || Vergnügungsreise.
**agrès** *mpl* | ~ **et apparaux** | tackle; equipment || Takelage *f;* Ausrüstung *f.*
**agressé** *m* | **l'** ~ | the person attacked; the victim of an attack || der Angegriffene.
**agresseur** *m* | aggressor || Angreifer *m;* [der] angreifende Teil | **nation** ~ | aggressor nation (state) || Angreiferstaat *m.*
**agressif** *adj* | aggressive; provocative || angreifend; herausfordernd; angriffslustig | **intentions** ~ **ves** | aggressive designs || Angriffsabsichten *fpl* | **politique** ~ **ve** | aggressive policy || aggressive Politik *f* | **le caractère** ~ **d'un acte** | the aggressiveness of an act || das Herausfordernde einer Handlung.
**agression** *f* Ⓐ [attaque non provoquée] | aggression; unprovoked assault (attack) || Angriff *m;* unprovozierter Angriff | **acte d'** ~ | act of aggression || Angriffshandlung *f;* Akt *m* der Aggression | **guerre d'** ~ | offensive war; war of aggression || Angriffskrieg *m* | **être victime d'une** ~ | to be assaulted; to be the victim of an assault || angegriffen werden; das Opfer eines Angriffs sein.
**agression** *f* Ⓑ [coup à main armée] | hold-up; attack; assault || Überfall *m;* bewaffneter Überfall.
**agressivité** *f* | aggressiveness || Angriffslust *f.*
**agricole** *adj* | agricultural || landwirtschaftlich | **assainissement** ~ | improvement (sweetening) of the ground || Bodenverbesserung *f;* Amelioration *f* | **association d'intérêt** ~ | agricultural society (association) || landwirtschaftliche Gesellschaft *f* | **assurance** ~ | agricultural insurance || landwirtschaftliche Versicherung *f* | **banque** ~ | country (farmers') bank || Landwirtschaftsbank *f;* Agrarbank; Bauernbank | **bénéfices** ~ **s** | revenue from farming || Einkommen *n* aus einem landwirtschaftlichen Betrieb | **impôt sur les bénéfices** ~ **s** | farmers' tax || Steuer *f* auf das Einkommen aus einem landwirtschaftlichen Betrieb | **comice** ~ ; **concours** ~ | agricultural (cattle) show || landwirt-

**agricole** *adj suite*
schaftliche Ausstellung *f* | **crédit ~** | loan(s) to farmers; agricultural credit ‖ landwirtschaftlicher Kredit *m;* landwirtschaftliches Kreditwesen *n* | **caisse de crédit ~** | farmers' bank ‖ landwirtschaftliche Kreditbank *f* | **caisse régionale de crédit ~** | farmers' regional loan bank ‖ landwirtschaftliche Bezirkskreditkasse *f* | **société de crédit ~** | farmers' loan association ‖ landwirtschaftlicher Kreditverein *m* | **exploitation ~ ; industrie ~** | farming; agriculture; husbandry ‖ Landwirtschaft *f;* Ackerbau *m* | **exploitation ~** | farm ‖ landwirtschaftlicher Betrieb *m;* Ökonomie *f* | **grande exploitation ~** | large-scale farming; large farm ‖ landwirtschaftlicher Großbetrieb *m* | **marchés ~ s** | agricultural markets ‖ Agrarmärkte *mpl* | **matériel ~ ; outillage ~** | farm (farming) implements; farm equipment ‖ landwirtschaftliche Maschinen *fpl* (Geräte *npl*) | **nation ~ ; pays ~** | agricultural country (nation) agrarian state ‖ Ackerbaustaat *m;* Agrarland *n;* Agrarstaat *m* | **planification ~** | agricultural planned economy ‖ agrare Planwirtschaft *f* | **production ~** | farm (agricultural) production ‖ landwirtschaftliche Erzeugung *f* | **produits ~s** | farm produce; agricultural products ‖ landwirtschaftliche Erzeugnisse *npl* | **protectionnisme ~** | protective tariffs on farm products ‖ Agrarschutz *m;* Zollschutz für Agrarerzeugnisse *npl* | **ouvrier ~** | farm (agricultural) worker (laborer); farm hand ‖ landwirtschaftlicher Arbeiter; Landarbeiter | **syndicat ~** | farmers' association ‖ landwirtschaftliche Genossenschaft *f* | **travail ~** | farm (agricultural) work ‖ Landarbeit *f;* Feldarbeit.

**agriculteur** *m* | farmer; agriculturist; husbandman ‖ Landwirt *m;* Bauer *m.*

**agriculteur** *adj* | agricultural ‖ ackerbautreibend | **peuple ~** | agricultural nation ‖ Bauernvolk *n.*

**agricultural** *adj* | agricultural ‖ landwirtschaftlich; Ackerbau…

**agriculture** *f* | agriculture; farming; husbandry ‖ Landwirtschaft *f;* Ackerbau *m* | **chambre d' ~** | chamber of agriculture ‖ Landwirtschaftskammer *f* | **école d' ~** | agricultural college; farm school ‖ Landwirtschaftsschule *f;* Ackerbauschule | **Ministère de l' ~** | Ministry (Department) (Board) of Agriculture ‖ Landwirtschaftsministerium *n* | **productivité de l' ~** | agricultural productivity ‖ Produktivität *f* der Landwirtschaft | **société d' ~** | agricultural society (association) ‖ landwirtschaftliche Gesellschaft *f.*

**agronome** *m* | agronomist ‖ Diplomlandwirt *m;* wissenschaftlich gebildeter Landwirt | **ingénieur ~** | rural economist ‖ Ackerbaukundiger; Agronom.

**agronomie** *f* | agronomy; husbandry ‖ Ackerbaukunde *f* | **~ et élevage** | farming and breeding ‖ Ackerbau *m* und Viehzucht *f.*

**agronomique** *adj* | agronomic(al) ‖ landwirtschaftlich; Ackerbau… | **institut ~** | agricultural college ‖ Landwirtschaftsschule *f;* Ackerbauschule.

**agroupement** *m* | grouping; forming of groups ‖ Gruppenbildung *f;* Bildung von Gruppen.

**agrouper** *v* | to group ‖ gruppieren.

**aidants** *mpl* | aiders and abettors ‖ Helfershelfer *mpl.*

**aide** *m* | assistant; helper; aide [USA] ‖ Gehilfe *m;* Assistent *m;* Helfer *m.*

**aide** *f* Ⓐ | aid; help; assistance ‖ Hilfe *f;* Beihilfe *f;* Unterstützung *f;* Beistand *m* | **~ de développement** | development aid ‖ Entwicklungshilfe | **entr' ~** | mutual aid ‖ gegenseitige Hilfe | **~ à l'exportation** | aid granted to exports ‖ Exportbeihilfe(n) *fpl* | **octroi d' ~** | granting of aid ‖ Gewährung *f* einer Beihilfe (von Beihilfen) | **programme d' ~** | aid program ‖ Hilfsprogramm *n* | **programme d' ~ d'urgence** | emergency aid program ‖ Soforthilfeprogramm *n;* Nothilfsprogramm | **avoir recours à l' ~ de q.** | to call in sb.'s aid ‖ jdn. um Hilfe angehen | **~ d'urgence** | emergency aid ‖ Soforthilfe; Nothilfe.

★ **~ étrangère** | foreign aid ‖ Auslandshilfe | **~ financière** | financial aid ‖ Finanzhilfe | **~ interimaire** | interim aid ‖ Übergangshilfe; Überbrückungshilfe; Zwischenhilfe.

★ **appeler q. à l' ~** | to call sb. to assistance ‖ jdn. zu Hilfe rufen | **donner ~ à q.** | to help sb. ‖ jdm. helfen | **prêter ~ à q.** | to give (to lend) (to render) sb. assistance; to aid (to assist) sb. ‖ jdm. Hilfe (Beistand) leisten; jdm. Unterstützung gewähren; jdm. helfen; jdn. unterstützen | **prêter son ~** | to lend a helping hand ‖ mithelfen; hilfreiche Hand leihen | **prêter ~ et assistance** | to lend sb. one's aid and assistance ‖ jdm. Hilfe und Beistand leisten | **trouver ~ et appui** | to find help and assistance (support) ‖ Hilfe und Unterstützung finden | **venir en ~ à q. : venir à l' ~ de q.** | to come to sb.'s assistance (help) ‖ jdm. zu Hilfe kommen |

★ **à l' ~ !** | help! ‖ Hilfe!; zu Hilfe! | **à (avec) l' ~ de q.** | with the aid of sb.; with sb.'s assistance (help) ‖ mit jds. Hilfe (Unterstützung) | **à l' ~ de qch.** | with the assistance of sth. ‖ mit Hilfe von etw.; mittels | **sans ~** | without help; unassisted ‖ ohne Hilfe; ohne Unterstützung.

**aide** *f* Ⓑ [secours] | relief ‖ Unterstützung *f* | **~ aux pauvres** | relief for (assistance to) the poor; poor relief ‖ Armenunterstützung; Armenfürsorge *f;* Armenpflege *f.*

**aide-comptable** *m* | assistant accountant ‖ Hilfsbuchhalter *m.*

**aide-mémoire** *m* Ⓐ [mémorandum] | memorandum note ‖ Denkschrift *f;* Verbalnote *f.*

**aide-mémoire** *m* Ⓑ [manuel] | manual ‖ Handbuch *n.*

**aide-mémoire** *m* Ⓒ [mémo] | memorandum for file ‖ Aktennotiz *f.*

**aider** *v* | to aid; to help; to assist ‖ helfen; unterstützen | **~ q. de son argent** | to aid (to assist) sb. with money ‖ jdn. finanziell (mit Geld) unterstützen | **~ q. de ses conseils** | to assist sb. with one's counsels (with counsel and advice) ‖ jdm. beratend (mit Ratschlägen) zur Seite stehen | **~ q. à sortir**

d'une difficulté | to help sb. out || jdm. aus einer Schwierigkeit heraushelfen | ~ la marche d'une affaire | to help a matter along (forward) (on) || einer Sache vorwärtshelfen (voranhelfen); eine Sache vorwärtstreiben | ~ à qch. | to help (to contribute) towards sth.; to assist sth. || zu etw. beitragen (mit beitragen); etw. unterstützen (fördern) | ~ q. de qch. | to assist sb. with sth. || jdm. mit etw. aushelfen.

aïeul *m* Ⓐ [grand-père] | grandfather || Großvater | ~ maternel | grandfather on the mother's side; maternal grandfather; ancestor || Großvater mütterlicherseits | ~ paternel | grandfather on the father's side; paternal grandfather; ancestor || Großvater väterlicherseits.

aïeul *m* Ⓑ [ancêtre] | ancestor; forefather || Ahn *m*; Ahnherr *m*.

aïeule *f* Ⓐ | grandmother || Großmutter.

aïeule *f* Ⓑ | ancestress || Ahnfrau *f*.

aïeuls *mpl* | grandparents || Großeltern.

aïeux *mpl* | ancestors; forefathers; ancestry || Vorfahren *mpl*; Ahnen *mpl*.

aigrefin *m* | sharper; adventurer; swindler || Hochstapler *m*; Abenteurer *m*; Schwindler *m* | ~ s de la finance | financial sharks; shady financiers || Finanzschwindler *mpl*; Hochstapler *mpl*.

aigrefine *f* | adventuress || Hochstaplerin; Abenteurerin; Schwindlerin.

aîné *m* Ⓐ | l' ~ | the elder [of two] || der Ältere [von zweien] | M. ... ~ | Mr. ... senior || Herr ..., der Ältere; Herr ... Sen.

aîné *m* Ⓑ | l' ~ | the eldest (oldest) [of three or more] || der Ältere [von Dreien oder Mehreren].

aînesse *f* Ⓐ [priorité d'âge] | primogeniture; law of primogeniture || Erstgeburtsrecht *n* | droit d' ~ | birthright || Recht *n* der Erstgeburt.

aînesse *f* Ⓑ [priorité de fonctions] | seniority; right of seniority || Altersvorrang *m*; Altersvorrecht *n*.

air *m* | police de l' ~ | air police || Luftpolizei *f* | tenue en ~ | airworthiness || Lufttüchtigkeit *f* | transport par ~ | transport (carriage) by air; air transport (carriage) || Beförderung *f* auf dem Luftwege; Lufttransport *m* | transporteur par ~ | air carrier || Lufttransportunternehmer *m*; Luftfrachtführer *m* | par la voie de l' ~ (des ~ s) | by air || auf dem Luftwege | remise par la voie des ~ s | air (airmail) delivery || Zustellung *f* auf dem Luftwege | transporter des marchandises par la voie des ~ s | to carry goods by air || Güter auf dem Luftwege befördern. ★ tirer en l' ~ | to fly a kite (kites); to kite; to draw and counterdraw || einen Reitwechsel (Reitwechsel) (ungedeckte Wechsel) ausstellen; Wechsel reiten | voyager par ~ | to travel by air || per Flugzeug reisen; fliegen.

aire *f* | area || Gebiet *n* | ~ linguistique | language area || Sprachgebiet.

aisance *f* | easiness || Leichtigkeit *f* | faire qch. avec ~ | to do sth. with ease || etw. mit Leichtigkeit tun | être dans l' ~ ; jouir de l' ~ | to be well off || in günstigen Verhältnissen leben.

aise *f* | ease; comfort || Behaglichkeit *f*; Bequemlichkeit *f*.

aisé *adj* | in easy circumstances; well-to-do || wohlhabend; gutsituiert.

aisément *adv* | vivre ~ | to be comfortably off || in guten Verhältnissen leben.

ajournement *m* Ⓐ | adjournment; postponement || Vertagung *f* | ~ indéfini; ~ sine die | adjournment (postponement) sine die || Vertagung auf unbestimmte Zeit (ohne Neuansetzung eines Termins) | ré ~ | readjournment || Wiedervertagung; erneute Vertagung.

ajournement *m* Ⓑ [renvoi; remise] | putting off; delay || Hinausschiebung *f*; Verzögerung *f*; Verschiebung *f*.

ajournement *m* Ⓒ [assignation par huissier] | summons *sing*; writ of summons; subpoena || Ladung *f*; Vorladung *f*.

ajourner *v* Ⓐ | to adjourn; to postpone || vertagen | s' ~ ① | to adjourn || sich vertagen | s' ~ ② | to be adjourned (postponed) || verschoben (vertagt) werden | s' ~ sine die | to adjourn sine die || sich auf unbestimmte Zeit vertagen; sich ohne Festsetzung eines neuen Termins vertagen | ré ~ | to readjourn || wieder (erneut) vertagen.

ajourner *v* Ⓑ [renvoyer] | to put off; to defer; to delay || hinausschieben; verschieben; verzögern.

ajourner *v* Ⓒ [assigner] | ~ q. | to summon sb. to appear; to subpoena sb. || jdn. vorladen; jdn. zum Erscheinen vorladen.

ajouté *m* | addition; rider || Zusatz *m*; Nachsatz *m*.

ajouter *v* | to add || hinzufügen; hinzusetzen | ~ l'intérêt au capital | to add the interest to the capital || die Zinsen zum Kapital schlagen | s' ~ | to be added || hinzugefügt werden.

ajustement *m* Ⓐ [conciliation] | adjustment; arrangement; settlement || Vergleich *m*; Erledigung *f* durch Vergleich; Beilegung *f*.

ajustement *m* Ⓑ [adaptation] | adaptation || Anpassung *f*.

ajuster *v* Ⓐ | to adjust; to order || beilegen; ordnen | ~ ses affaires | to put one's affairs in order || seine Angelegenheiten in Ordnung bringen | ~ un différend; ~ une querelle | to settle a quarrel (a dispute) (a difference) || einen Streit (einen Streitfall) schlichten (gütlich beilegen).

ajuster *v* Ⓑ [adapter] | to adapt; to set || anpassen.

ajusteur *m* | adjuster || Schlichter *m*.

alarme *f* | alarm || Alarm *m* | donner (sonner) l' ~ | to give (to sound) the alarm || Alarm geben (schlagen).

alcool *m* | contrebande de l' ~ | liquor smuggling (traffic); bootlegging || Alkoholschmuggel *m*; Branntweinschmuggel | faire la contrebande de l' ~ | to smuggle alcohol (liquor); to bootleg || Alkohol schmuggeln; Branntwein schmuggeln | débit de l' ~ ① | sale of liquor || Branntweinausschank *m* | débit d' ~ ② | liquor shop (house) || Kneipe *f* | droit sur l' ~ | duty on liquor || Branntweinzoll *m* | impôt sur l' ~ (sur les ~ s) | tax on

**alcool** *m, suite*
spirits (on spirituous liquors); duty on alcoholic beverages || Branntweinsteuer *f* | **la question de l' ~** | the liquor question || die Alkoholfrage | **régie de l' ~** | state monopoly on liquor || Branntweinmonopol *n*.

**alcoolique** *adj* | **boisson ~** | alcoholic (spirituous) liquor || alkoholisches (geistiges) Getränk *n* | **débit de boissons ~ s** | sale of liquor || Brantweinausschank *m* | **le commerce des boissons ~ s** | the liquor trade || der Branntweinhandel | **contrebandier de boissons ~ s** | liquor smuggler; bootlegger || Alkoholschmuggler *m*.

**aléa** *m* | chance; risk || Risiko *n;* Wagnis *n* | **les ~ s** | the hazards || die Zufälligkeiten *fpl* | **les ~ s d'une entreprise** | the risks (the riskiness) of an undertaking; the chances of a venture || das Risiko (das Riskante) (die Risiken) eines Unternehmens | **présenter trop d' ~** | to be too hazardous || allzu riskant sein.

**aléatoire** *m* | risk || Wagnis *n* | **l' ~ de qch.** | the uncertainties (the risks) (the chances) of sth. || die Ungewißheit (die Unsicherheit) (die Risiken) von etw.

**aléatoire** *adj* | aleatory; hazardous; uncertain; risky || ungewiß; vom Zufall abhängig, riskant; aleatorisch | **contrat ~** | aleatory contract; risky transaction || gewagter (aleatorischer) Vertrag; gewagtes Geschäft.

**alerte** *f* | alarm; warning || Alarm *m;* Warnung *f* | **fausse ~** | false alarm || blinder Alarm.

**alerter** *v* | **~ q.** | to warn (to send a warning to) sb. || jdm. Warnung geben; jdn. warnen.

**alias** *adv* [autrement dit] |alias; otherwise known as . . . || alias; eigentlich.

**alibi** *m* | alibi | Alibi *n* | **invoquer (plaider) un ~** | to set up (to plead) an alibi || ein Alibi behaupten | **fournir (produire) un ~** | to produce an alibi || ein Alibi beibringen | **établir (prouver) son ~** | to establish (to prove) one's alibi || sein Alibi nachweisen; seine Abwesenheit vom Tatort beweisen.

**aliénabilité** *f* Ⓐ | alienability || Veräußerlichkeit *f*.

**aliénabilité** *f* Ⓑ [cessibilité] | transferability; negotiability || Übertragbarkeit *f;* Abtretbarkeit *f*.

**aliénable** *adj* Ⓐ | alienable || veräußerlich | **in ~** | inalienable || unveräußerlich.

**aliénable** *adj* Ⓑ [cessible] | transferable; negotiable || übertragbar; abtretbar | **in ~** | not transferable; not negotiable; not to be transferred || nicht übertragbar; nicht abtretbar; unübertragbar.

**aliénataire** *m* | alienee || derjenige, an den etw. veräußert wird; Erwerber *m*.

**aliénateur** *m* | alienator; alienor || Veräußerer *m*.

**aliénation** *f* Ⓐ | alienation || Veräußerung *f* | **acte d' ~** | act of disposal || Veräußerungsgeschäft.

**aliénation** *f* Ⓑ [cession] | transfer || Übertragung *f;* Abtretung *f*.

**aliénation** *f* Ⓒ | alienation; estrangement || Entfremdung *f* | **~ d'esprit; ~ mentale** | mental alienation; insanity || Geistesverwirrung; Geisteszerrüttung; Geisteskrankheit; geistige Umnachtung |

**atteint d' ~ mentale** | insane; of unsound mind || geisteskrank.

**aliéné** *m* | lunatic; insane person; insane || Geisteskranker; Irrer *m* | **asile (maison) d' (des) ~ s** | lunatic (insane) asylum || Irrenanstalt *f;* Nervenheilanstalt | **hospice d' ~ s** | mental hospital (home) || Nervenklinik *f*.

**aliéné** *adj* | insane; of unsound mind || geisteskrank | **incurablement ~** | incurably insane (of unsound mind) || unheilbar geisteskrank.

**aliéner** *v* Ⓐ | to alienate || veräußern | **défense (interdiction) (prohibition) d' ~** | restraint on alienation || Veräußerungsverbot *n* | **droit d' ~** | right to alienate || Veräußerungsrecht *n;* Verfügungsrecht.

**aliéner** *v* Ⓑ [céder] | to transfer; to assign || übertragen; abtreten.

**aliéner** *v* Ⓒ | to alienate; to estrange || entfremden; abspenstig machen | **s' ~ l'affection de q.** | to estrange sb. || sich jdn. entfremden | **s' ~ de q.** | to become estranged from sb. || sich jdm. entfremden.

**aliéniste** *m* [médecin ~] | mental specialist; alienist || Nervenspezialist *m*.

**alignement** *m* Ⓐ | alignment; adjustment || Angleichung *f;* Anpassung *f* | **~ des monnaies; ~ monétaire** | currency (monetary) alignment (adjustment) || Währungsangleichung; Angleichung der Währung(en); Währungsanpassung | **~ des prix** | price alignment || Angleichung der Preise.

**alignement** *m* Ⓑ [pour séparer la voie publique des immeubles riverains] | building line || Baufluchtf; Baufluchtlinie *f;* Baulinie | **~ en bordure de route** | ribbon development || Stadtrandsiedlung *f* | **plan d' ~** | alignment map || Baufluchtplan *m* | **plan général d' ~ ; plan d' ~ de la ville** | town (urban) planning scheme || Großbebauungsplan *m;* Generalbebauungsplan; Stadtbebauungsplan | **servitude d' ~** | obligation on site-owners to observe the building line || Grunddienstbarkeit *f* zur Durchführung (Einhaltung) der Baufluchtlinie | **dépasser l' ~** | to build beyond the building line || die Baulinie (die Baufluchtlinie) überschreiten.

**aligner** *v* Ⓐ | to align || angleichen; ausrichten | **~ un compte** | to balance an account || eine Rechnung abschließen.

**aligner** *v* Ⓑ | to align || abmessen | **~ un terrain** | to line (to mark) out a plot of land || ein Grundstück (ein Stück Land) abstecken.

**aliment** *m* Ⓐ [articles d'alimentation] | food; foodstuffs *pl* || Nahrungsmittel *n* oder *npl*.

**aliment** *m* Ⓑ [intérêt; risque] interest; risk || Interesse *n;* Versicherungsinteresse; Risiko *n* | **bulletin (déclaration) d' ~** | declaration of (description of the) insured interest; notice of interest declared || Angabe *f* des Wertes des versicherten Interesses (des Versicherungswertes).

**alimentaire** *adj* Ⓐ | **action ~** | action (suit) for maintenance || Klage *f* auf Unterhalt; Unterhaltsklage | **créance ~** | claim for maintenance || Unterhaltsanspruch *m;* Unterhaltsforderung *f;* Alimentenforderung | **frais ~ s** | cost of maintenance || Un-

terhaltskosten *pl* | **pension** ~ ; **provision** ~ | allowance; alimony || Unterhalt *m;* Unterhaltsrente *f.*

**alimentaire** *adj* Ⓑ | **carte** ~ | ration card || Lebensmittelkarte *f* | **denrées** ~ **s** | foodstuffs *pl;* food || Lebensmittel *npl;* Nahrungsmittel *npl* | **filouterie** ~ | eating (drinking) without paying || Zechbetrug *m;* Zechprellerei *f.*

**alimentation** *f* Ⓐ [entretien] | maintenance; support || Unterhalt *m.*

**alimentation** *f* Ⓑ [matières d' ~ ; vivres] | food; nourishment; foodstuffs *pl* || Nahrung *f;* Nahrungsmittel *npl;* Lebensmittel | **carte d'** ~ | ration card || Lebensmittelkarte *f.*

**alimentation** *f* Ⓒ [action de nourrir] | alimentation; feeding || Ernährung *f;* Beköstigung *f.*

**alimentation** *f* Ⓓ [approvisionnement] | supply(ing) || Versorgung *f;* Belieferung *f.*

**alimenter** *v* Ⓐ [entretenir] | to maintain; to support, to provide maintenance (alimony) || unterhalten; Unterhalt gewähren.

**alimenter** *v* Ⓑ [nourrir] | to feed; to nourish; to supply with food || ernähren; mit Nahrungsmittel versorgen.

**aliments** *mpl* | alimony; maintenance || Unterhalt *m;* Unterhaltsbeträge *mpl;* Alimente *npl* | **adjudication d'** ~ | award of alimony || Zuerkennung *f* von Unterhalt | **demande d'** ~ | claim for maintenance || Unterhaltsanspruch *m;* Alimentenanspruch.

**alinéa** *m* | paragraph || Absatz *m.*

**allaitement** *m* | **indemnité (secours) d'** ~ | nursing allowance || Stillgeld *n* | **pendant l'** ~ | during the nursing period || während der Stillzeit.

**allégation** *f* Ⓐ | allegation, statement || Behauptung *f;* Vorbringen *n* | ~ **de fait** | statement of fact; averment || Tatsachenbehauptung | **les** ~ **s de fait** | the allegations of fact || die tatsächlichen Behauptungen; das tatsächliche Vorbringen; die vorgebrachten Tatsachen | **admettre une** ~ | to admit an allegation (a statement to be true) || eine Parteibehauptung anerkennen (zugeben).

**allégation** *f* Ⓑ [citation] | quotation || Anführung | ~ **d'un passage de loi** | quoting the law || Anführung (Zitieren) einer Gesetzesstelle.

**allège** *f* | lighter; barge, craft || Leichter *m;* Kahn *m* | **frais d'** ~ | lighterage || Leichtergebühr *f* | **risque d'** ~ | lighter risk || Leichterrisiko *n* | «**franco** ~ » | «free over side» || «frei Leichter».

**allégé** *adj* | **procédure** ~ **e** | simplified procedure || vereinfachtes Verfahren *n.*

**allégeance** *f* | allegiance || Untertanentreue *f;* Untertanenpflicht *f* | **serment d'** ~ | oath of allegiance (of loyalty) || Treueid *m;* Untertaneneid; Huldigungseid.

**allégement** *f* Ⓐ | lightening; unburdening || Erleichterung *f;* Entlastung *f.*

**allégement** *f* Ⓑ [réduction; diminution] | reduction || Verminderung *f* | ~ **de la dette** | reduction of the debt || Schuldererleichterung | ~ **des impôts** | reduction in taxation || Herabsetzung (Verminderung) der Steuern (der Besteuerung); Steuersenkung *f* | ~ **s fiscaux** | tax (fiscal) concessions || Steuererleichterungen *fpl.*

**allégement** *f* Ⓒ [soulagement] | alleviation; mitigation || Milderung *f.*

**alléger** *v* Ⓐ | to lighten; to unburden || erleichtern; entlasten | ~ **les formalités** | to reduce formalities || Formalitäten vereinfachen.

**alléger** *v* Ⓑ [reduire] | to reduce || vermindern; senken | ~ **les impôts** | ro reduce (to lower) the taxes || die Steuern senken.

**alléger** *v* Ⓒ [mitiger] | to mitigate || mildern.

**allégué** *m* | statement of fact || Behauptung *f* tatsächlicher Natur | **les** ~ **s** | the allegations of fact || die tatsächlichen Behauptungen; das tatsächliche Vorbringen; die vorgebrachten Tatsachen.

**alléguer** *v* | to allege; to plead; to state; to cite; to adduce || anführen; behaupten, angeben; vorbringen | ~ **la contrainte** | to plead duress || einwenden, unter Zwang gehandelt zu haben | ~ **qch. pour la défense de q.** | to state sth. in sb.'s defense || etw. zu jds. Verteidigung anführen | ~ **l'ignorance** | to plead ignorance || Unkenntnis (Unwissenheit) vorschützen; sich mit Nichtwissen entschuldigen | ~ **un passage de la loi** | to quote the law (a section of the law) || eine Gesetzesbestimmung (eine Gesetzesstelle) anführen | ~ **une preuve** | to bring forward a proof || einen Beweis anführen | ~ **des raisons** | to give reasons || Gründe anführen (angeben).

**aller** *m* | outward (outbound) voyage (passage) || Hinfahrt *f;* Hinreise | **cargaison d'** ~ | outward cargo (freight) || Hinfracht *f;* Ausreisefracht | **coupon d'** ~ | outward half || Fahrkartenabschnitt *m* für die Hinfahrt; Hinreiseabschnitt *m* | **police d'** ~ **et retour** | round policy || Police *f* für die Hin- und Rückreise | **voyage d'** ~ | outward (outbound) (outward bound) voyage (passage); voyage (passage) out || Hinreise; Ausreise | ~ **et retour; voyage d'** ~ **et retour** | outward and homeward voyages (passages); circular (round) voyage (trip); journey there and back; voyage out and home || Hin- und Rückreise (Rückfahrt) | **billet d'** ~ **et retour** | return ticket || Fahrkarte für Hin- und Rückfahrt.

**alliable** *adj* | compatible || vereinbar | **non** ~ | incompatible || unvereinbar.

**alliage** *m* | alloy || Legierung *f.*

**alliance** *f* Ⓐ [coalition entre Etats souverains] | alliance || Bündnis *n;* Bund *m;* Allianz *f* | **politique d'** ~ **s** | policy of alliances || Bündnispolitik *f* | **traité d'** ~ | treaty of alliance || Bündnisvertrag *m* | **traité d'** ~ **et d'amitié** | treaty of alliance and friendship || Bündnis- und Freundschaftsvertrag | ~ **bipartite** | two-sided alliance || zweiseitiges Bündnis; Zweibund | ~ **défensive** | defensive alliance || Schutzbündnis; Defensivbündnis | ~ **offensive et défensive** | offensive and defensive alliance || Schutz- und Trutzbündnis | ~ **militaire** | military alliance || Militärbündnis | **triple** ~ | tripartite (three-power) alliance || Dreimächtebündnis; Dreibund.

**alliance** *f* Ⓑ [confédération] | confederacy || Bundesgenossenschaft *f*.
**alliance** *f* Ⓒ [mariage] | match; marriage || Ehe *f* | **entrer par ~ dans une famille** | to marry into a family || in eine Familie einheiraten.
**alliance** *f* Ⓓ [affinité; parenté résultant du mariage] | alliance (relationship) by marriage; affinity || Schwägerschaft *f;* Verschwägerung *f* | **ascendants d' ~** | ascendants of in-laws || Verschwägerte *mpl* in aufsteigender Linie.
**alliance** *f* Ⓔ [bague d' ~ ; anneau de mariage] | wedding ring || Ehering *m* | **degré d' ~** | degree of affinity || Grad *m* der Verschwägerung; Schwägerschaftsgrad.
**allié** *adj* Ⓐ | allied || verbündet | **les Puissances ~ es** | the allied Powers || die alliierten Mächte; die Alliierten | **les Puissances ~ es et associées** | the allied and associated Powers || die Alliierten und Assoziierten Mächte.
**allié** *adj* Ⓑ [parent par alliance] | related by marriage || verschwägert.
**allié** *m* Ⓐ | ally || Verbündeter *m* | **les ~ s** | the allied Powers; the Allies || die alliierten Mächte *fpl;* die Alliierten *mpl*.
**allié** *m* Ⓑ [confédéré] | confederate || Bundesgenosse *m*.
**allié** *m* Ⓒ [parent par alliance] | relative (relation) by marriage || Verschwägerter *m*.
**allier** *v;* **s'allier** *v* Ⓐ | to ally; to become allies || sich verbünden; ein Bündnis (eine Allianz) schließen; Verbündete werden | **s' ~ avec q.** | to enter into (to form) an alliance || mit jdm. ein Bündnis eingehen; sich mit jdm. verbünden (alliieren).
**allier** *v;* **s'allier** *v* Ⓑ | **s' ~ à une famille** | to marry into a family || in eine Familie einheiraten.
**allocation** *f* Ⓐ [action d'allouer] | allocation; assignment; granting || Bewilligung *f;* Zuteilung *f* | **d'un capital au lieu d'une rente** | settlement in cash (in a lump sum) (cash settlement) (cash indemnity) in lieu of a pension || Kapitalabfindung *f* an Stelle einer Rente | **commission des ~ s** | allocation committee || Zuteilungsausschuß *m*.
**allocation** *f* Ⓑ [somme allouée] | allowance; grant || Zulage *f;* Beihilfe *f;* bewilligter (ausgesetzter) Betrag | **~ en espèces** | cash allowance (grant) || Beihilfe in bar | **~ pour astreinte à domicile** | allowance for standby duty at home; on-call allowance || Vergütung für Arbeitsbereitschaft in der Wohnung | **~ de chef de famille** | head-of-household allowance || Zulage für den Familienvorstand | **~ de chômage** | unemployment benefit (pay) || Arbeitslosengeld *n* | **~ de décès (en cas de décès)** | death grant || Sterbegeld | **~ de dépaysement** | expatriation allowance || Auslandszulage | **~ de départ** | severance grant (pay) || Abgangsgeld | **~ pour enfant à charge** | dependent child allowance || Zulage für unterhaltsberechtigte Kinder | **~ de famille (familiale)** | family allowance || Familienzulage | **~ de foyer** | household allowance || Haushaltszulage | **~ de logement** | accommodation (rent) allowance || Mietzulage | **~ de maladie** | sick benefit (pay) || Krankengeld | **~ de maternité (à la naissance)** | maternity grant || Geburtenzulage | **~ scolaire** | education allowance || Erziehungszulage | **~ transitoire** | temporary allowance || Übergangszulage | **~ pour orphelin** | orphan's allowance || Waisengeld; Waisenbeihilfe | **~ de résidence** | location allowance || Ortszulage.
★ **caisse d' ~ s familiales** | family allowance fund || Familienunterstützungskasse *f* | **~ fixe** | fixed allowance || feste Vergütung *f;* Fixum *n* | **~ kilométrique** | mileage allowance || Kilometergeld *n;* Meilengeld | **~ mensuelle** | monthly allowance || Monatsgeld.
**allocation** *f* Ⓒ [assistance; secours] | relief || Unterstützung *f* | **~ de chômage** | unemployment relief (assistance) (benefit); out-of-work benefit || Arbeitslosenfürsorge *f;* Arbeitslosenunterstützung; Arbeitslosenhilfe *f* | **~ en deniers; ~ espèces** | cash (money) allowance || Baruntersützung | **~ de famille** | family allowance || Familienbeihilfe; Familienunterstützung | **~ pour maladie** | sick allowance || Krankenunterstützung | **~ aux réfugiés** | relief for refugees || Flüchtlingsunterstützung; Flüchtlingshilfe.
**allocution** *f* | speech; address || Rede *f;* Ansprache *f* | **~ radiodiffusée** | address over the wireless (over the radio) || Rundfunkansprache; Rundfunkrede | **prononcer (faire) une ~** | to deliver (to give) an address || eine Ansprache halten.
**allodial** *adj* | freehold || allodial | **bien ~** | freehold estate; freehold || Allodialgut *n;* Freigut; Erbgut.
**allonge** *f* Ⓐ | rider; allonge || Allonge *f*.
**allonge** *f* Ⓑ [clause additionnel] | **~ d'un document** | rider to a document || Zusatzklausel *f* zu einer Urkunde.
**allongement** *m* | protraction; extension || Verlängerung *f;* Hinauszögerung *f*.
**allotir** *v* Ⓐ | to group into lots || in Lose aufteilen.
**allotir** *v* Ⓑ [répartir] | to allot; to apportion || zuteilen.
**allotissement** *m* Ⓐ | grouping into lots || Aufteilung *f* (Bildung *f*) von Losen.
**allotissement** *m* Ⓑ [répartition] | apportionment; allotment || Zuteilung *f*.
**allouable** *adj* Ⓐ | to be allowed || zu bewilligen.
**allouable** *adj* Ⓑ | to be allocated || zuzuteilen.
**alloué** *ajd* | **les fonds ~ s; les moyens ~ s** | the allotted funds (appropriations) || die zugewiesenen Mittel *npl*.
**allouer** *v* Ⓐ | to allow; to grant || bewilligen; genehmigen | **~ une dépense** | to allow (to pass) an item of expenditure || einen Ausgabeposten bewilligen | **~ une indemnité** | to grant compensation || eine Entschädigung bewilligen | **~ ... pour cent d'intérêt** | to allow (to pay) ... per cent interest || ... Prozent Zinsen gewähren (zahlen) | **~ à q. une rente de ... par an** | to allow sb. an annual sum of ... || jdm. einen Unterhaltsbetrag von ... jähr-

lich gewähren | ~ à q. une somme à titre de dommages-intérêts | to award sb. a sum (an amount) as damages ‖ jdm. einen Betrag als Schadensersatz zusprechen.
**allouer** v ⒝ [affecter; assigner] | to allocate; to apportion ‖ zuteilen | ~ **une somme à qch.** | to allocate a sum for sth. ‖ eine Summe für etw. auswerfen.
**allumettes** *fpl* | **impôt sur les** ~ | tax on matches ‖ Zündwarensteuer *f;* Streichholzsteuer.
**allumettier** *m* | match manufacturer ‖ Zündholzfabrikant *m.*
**allumeur** *m* | puffer ‖ Marktschreier *m.*
**allusion** *f* ⒜ | allusion ‖ Anspielung *f* | **faire** ~ **à qch.** | to allude to sth. ‖ auf etw. anspielen.
**allusion** *f* ⒝ [rapport] | reference ‖ Bezugnahme *f;* Hinweis *m* | **faire** ~ **à qch.** | to refer to sth.; to make reference to sth. ‖ auf etw. Bezug nehmen.
**alluvion** *f* | alluvion ‖ Anschwemmung *f* | **terrain(s) d'** ~ | accretion by alluvion; alluvium ‖ Zuwachs *m* eines Grundstücks durch Anschwemmung; Alluvion *f.*
**almanach** *m* | almanac; calendar; year-book; directory; guide ‖ Almanach *m;* Kalender *m;* Jahrbuch *n;* Führer *m* | ~ **nobiliaire** | peerage list ‖ Adelskalender; Adelsalmanach.
**aloi** *m* ⒜ [titre] | degree of fineness ‖ Feingehalt *m;* Gehalt eines Edelmetalls | **monnaie d'** ~ | sterling (standard) money; coin of legal fineness ‖ Geld *n* von gesetzlichem Feingehalt | ~ **de l'or** | standard of gold; gold content ‖ Goldgehalt.
**aloi** *m* ⒝ [qualité] | standard; quality ‖ Standard *m;* Qualität *f* | **de bon** ~ ① | genuine ‖ gediegen; echt | **de bon** ~ ② | of sterling quality ‖ vollwertig; vollgültig | **pièce de bon** ~ | genuine coin ‖ echte Münze.
**alourdir** *v* | ~ **le budget de qch.** | to burden the budget with sth. ‖ den Haushalt mit etw. belasten | ~ **q. de qch.** | to burden sb. with sth. ‖ jdn. mit etw. beschweren (belasten).
**alourdissement** *m* | burden ‖ Inanspruchnahme *f;* Belastung *f.*
**aloyage** *m* | alloy ‖ Legierung *f.*
**alpage** *m* | right of pasture ‖ Almweiderecht *n* | **consortage d'** ~ | common of pasture ‖ Allmendgenossenschaft *f.*
**alphabétique** *adj* | alphabetical ‖ alphabetisch | **par ordre** ~ ; **suivant l'ordre** ~ | in (following) (according to the alphabetical order ‖ in der alphabetischen Reihenfolge; nach dem Alphabet | **table** ~ | alphabetical register (index) (list) ‖ alphabetisches Register (Sachregister).
**altérable** *adj* | liable to deterioration (to deteriorate) ‖ nachteiligen Veränderungen unterworfen; Verschlechterungen ausgesetzt.
**altérateur** *m* ⒜ | adulterator ‖ Verfälscher *m* | ~ **des denrées** | adulterator of food ‖ Nahrungsmittelverfälscher.
**altérateur** *m* ⒝ | debaser of coin (of the coinage) ‖ Münzverschlechterer *m;* Kipper *m;* Kipper und Wipper.

**altérateur** *adj* | adulterating ‖ Verfälschungs . . .
**altération** *f* ⒜ | deterioration ‖ Veränderung *f;* Verschlechterung *f.*
**altération** *f* ⒝ [falsification; dénaturation] | adulteration ‖ Verfälschung *f* | ~ **des denrées** | adulteration of food ‖ Nahrungsmittelfälschung | ~ **d'un document** | falsification of a document ‖ Fälschung *f* einer Urkunde; Urkundenfälschung | ~ **des monnaies** | debasement (debasing) of the coinage ‖ Münzfälschung; Münzverschlechterung.
**altercation** *f* | altercation; dispute ‖ Auseinandersetzung *f;* Wortwechsel *m.*
**altérer** *v* ⒜ [changer en mal] | to deteriorate ‖ verändern; verschlechtern.
**altérer** *v* ⒝ [falsifier; dénaturer] | to adulterate ‖ fälschen; verfälschen | ~ **des denrées** | to adulterate food ‖ Lebensmittel verfälschen | ~ **les faits** | to mis-state (to misrepresent) the facts ‖ die Tatsachen entstellen | ~ **la monnaie**; ~ **les monnaies** | to debase (to adulterate) the coinage ‖ die Währung verschlechtern | ~ **un texte** | to falsify (to tamper with) a text ‖ einen Text fälschen (verfälschen) | ~ **la vérité** | to distort (to twist) the truth ‖ die Wahrheit entstellen (verdrehen).
**alternant** *adj* | alternating; rotating ‖ abwechselnd.
**alternat** *m* ⒜ [culture alternative] | rotation (shift) of crops; alternate husbandry ‖ Wechselwirtschaft *f;* Fruchtwechsel *m.*
**alternat** *m* ⒝ [succession périodique] | rotation in precedence ‖ turnusmäßiger Wechsel *m* im Vorrang.
**alternatif** *adj* | alternative; alternating ‖ abwechselnd; wechselweise | **administrateur** ~ | alternate (joint) director ‖ Mitdirektor | **obligation** ~ **ve** | alternative obligation ‖ Wahlverbindlichkeit; Wahlschuld; Alternativobligation | **proposition** ~ **ve** | alternative proposal ‖ Alternativvorschlag.
**alternative** *f* | alternative; option; choice ‖ Wahl *f;* Alternative *f.*
**alternativement** *adj* | alternatively; by turn; in rotation ‖ wechselweise; abwechselnd; alternativ.
**alterner** *v* ⒜ | to alternate; to rotate; to take turns ‖ regelmäßig abwechselnd.
**alterner** *v* ⒝ [ ~ **les cultures**] | to rotate crops ‖ Wechselwirtschaft betreiben.
**amalgamation** *f* | merger; amalgamation ‖ Verschmelzung *f;* Fusion *f* | **contrat d'** ~ | amalgamation agreement; merger ‖ Verschmelzungsvertrag; Fusionsvertrag.
**amalgamer** *v* | to merge; to amalgamate ‖ sich verschmelzen; fusionieren.
**amarrage** *m* | berth ‖ Dock *n* | **droits d'** ~ | berthage ‖ Dockgebühren *fpl;* Kaigebühren *fpl.*
**amarrer** *v* | to berth ‖ am Kai festmachen.
**amas** *m* ⒜ [accumulation] | heap; pile; accumulation ‖ Haufen *m;* Anhäufung *f;* Ansammlung *f* | ~ **d'argent** | heap (pile) of money ‖ Haufen (Menge *f*) Geldes.
**amas** *m* ⒝ [masse de gens] | gathering of people ‖ Menschenansammlung *f;* Menschenauflauf *m.*

**amassage—aménager** 48

**amassage** *m* Ⓐ | heaping-up; accumulating || Anhäufen *n;* Anhäufung *f.*
**amassage** *m* Ⓑ [thésaurisation] | hoarding up; storing up || Hortung *f;* Horten *n;* Hamstern *n.*
**amasser** *v* Ⓐ [accumuler] | to amass; to pile up; to heap up; to accumulate || ansammeln; aufhäufen | ~ **une fortune** | to amass a fortune || ein Vermögen ansammeln.
**amasser** *v* Ⓑ [thésauriser] | to hoard up; to store up || horten; hamstern.
**amasser** *v* Ⓒ [collectionner] | to collect; to gather || sammeln.
**amasseur** *m* Ⓐ [accumulateur] | hoarder || Hamster(er) *m* | ~ **d'argent** | hoarder of money (of capital) || Geldhamster *m.*
**amasseur** *m* Ⓑ [collectionneur] | collector; gatherer || Sammler *m.*
**ambages** *mpl* | circumlocution(s) || Umschweife *mpl* | **parler sans** ~ | to speak to the point || ohne Umschweife reden.
**ambassade** *f* Ⓐ | embassy || Botschaft *f* | **attaché d'** ~ | embassy attaché || Botschaftsattaché *m* | **conseiller d'** ~ | embassy councillor || Botschaftsrat *m* | **secrétaire d'** ~ | secretary of the embassy || Botschaftssekretär *m* | **envoyer q. en** ~ | to send sb. as ambassador || jdn. als Botschafter entsenden.
**ambassade** *f* Ⓑ [charge] | ambassadorship || Posten *m* als Botschafter; Botschafterposten.
**ambassade** *f* Ⓒ [personnel] | ambassador's staff; staff of the embassy || Botschaftspersonal *n.*
**ambassade** *f* Ⓓ [hôtel] | embassy building; [the] embassy || Botschaftsgebäude *n;* [die] Botschaft.
**ambassadeur** *m* | ambassador || Botschafter *m* | **conférence d'** ~ **s** | conference of ambassadors || Botschafterkonferenz *f* | **accréditer un** ~ **auprès d'un gouvernement** | to accredit an ambassador to a government || einen Botschafter bei einer Regierung beglaubigen (akkreditieren).
**ambassadorial** *adj* | ambassadorial || Botschafts ...
**ambassadrice** *f* Ⓐ | ambassadress || Botschafterin *f.*
**ambassadrice** *f* Ⓑ [femme d'ambassadeur] | the ambassador's wife || die Gemahlin (Gattin) des Botschafters.
**ambigu** *adj* | ambiguous; equivocal; doubtful || doppelsinnig; zweideutig; ungewiß; zweifelhaft | **langage** ~ | ambiguous language || zweideutige (unbestimmte) Ausdrucksweise *f* | **en langage** ~ | in equivocal terms (language) || unklar (zweideutig) ausgedrückt (abgefaßt).
**ambiguité** *f* | ambiguity; ambiguousness; equivocation || Doppelsinnigkeit *f;* Zweideutigkeit *f;* Ungenauigkeit *f* | **répondre sans** ~ | to answer unambiguously || eine unzweideutige Antwort geben | **sans** ~ | unambiguous || unzweideutig; unzweifelhaft.
**ambulant** *adj* | itinerant || umherziehend | **bureau** ~ ; **bureau de poste** ~ ; **poste** ~ **e** | travelling post office || fliegendes Postamt *n* | **commerce** ~ ; **industrie** ~ **e** | itinerant trade; hawking || Handel im Umherziehen; ambulantes Gewerbe; Hausierhandel *m* | **déballage** ~ ; **magasin** ~ | travelling (flying) (itinerant) store || Wanderlager *n* | **for** ~ | itinerant tribunal || fliegender Gerichtsstand *m* | **marchand** ~ | itinerant trader; hawker; pedlar || Hausierer *m;* Wandergewerbetreibender *m;* Gewerbetreibender im Umherziehen | **postier** ~ | railway post official || Bahnpostbeamter *m.*
**ambulatoire** *adj* | itinerant || umherziehend; im Umherziehen | **tribunal** ~ | itinerant tribunal || Gericht mit wechselndem Gerichtssitz.
**améliorant** *adj* | improving; ameliorating || verbessernd.
**amélioration** *f* Ⓐ | improvement; betterment || Verbesserung *f* | ~ **des conditions de vie** | improvement of the living conditions || Besserung *f* der Lebensbedingungen | ~ **des cours** | appreciation (improvement) in prices || Anziehen *n* der Kurse; Kurssteigerung *f* | ~ **s foncières** | ameliorations of the soil || Bodenverbesserungen | ~ **de traitement** | increase of salary (in pay); salary increase; increase; rise || Gehaltsaufbesserung *f;* Gehaltserhöhung *f;* Gehaltszulage *f* | **travaux d'** ~ | improvements || Verbesserungsarbeiten *fpl;* Verbesserungen | ~ **constante** | constant improvement || stetige Besserung | ~ **s techniques** | technical improvements || technische Verbesserungen (Vervollkommnung *f*) | **apporter des** ~ **s à qch.** | to make (to effect) improvements in sth.; to improve sth. || an etw. Verbesserungen vornehmen; etw. vervollkommnen.
**amélioration** *f* Ⓑ [accroissement] | appreciation [of property] || Wertzuwachs *m* [von Grundbesitz].
**améliorer** *v* Ⓐ | to improve; to better; to ameliorate || verbessern; veredeln | **s'** ~ | to get better; to improve || besser werden.
**améliorer** *v* Ⓑ [monter; augmenter] | to rise; to increase || anziehen; steigen.
**améliorer** *v* Ⓒ [gagner en valeur] | to appreciate; to improve in value || im Wert steigen; einen Wertzuwachs (eine Wertsteigerung) erfahren.
**amenage** *m* | transport; carriage || Zufuhr *f;* Anfuhr *f* | **frais d'** ~ | carriage || Fuhrlohn *m.*
**aménagement** *m* Ⓐ [action d'aménager] | fitting; equipping; fitting out || [das] Einrichten; Einrichtung *f;* Ausstattung *f.*
**aménagement** *m* Ⓑ [arrangement] | arragement; layout || Anordnung *f* | **d'une maison** | disposition of a house || Einteilung *f* eines Hauses | ~ **spublics** | public utilities || öffentliche Einrichtungen *fpl.*
**aménagement** *m* Ⓒ | planning || Planung *f* | **plan d'** ~ | operating plan (programm) || Bewirtschaftungsplan *m;* Wirtschaftsplan; Wirtschaftsprogramm *n* | **plan d'** ~ **de la ville** | town (urban) planning scheme || Stadtbebauungsplan *m* | ~ **de la ville;** ~ **des villes** | town planning || Stadtplanung *f;* Städteplanung.
**aménagement** *m* Ⓓ [lotissement] | parcelling out || Zuteilung *f.*
**aménager** *v* Ⓐ [équiper] | to fit; to fit out; to equip || einrichten; ausstatten.

**aménager** *v* Ⓑ [arranger] | to arrange; to dispose || anordnen; einteilen.
**aménager** *v* Ⓒ | to plan || planen; bewirtschaften.
**aménager** *v* Ⓓ [lotir] | to parcel out; to distribute || zuteilen; verteilen.
**amendable** *adj* | to be improved; improvable || zu verbessern; verbesserungsfähig.
**amendage** *m* | improving of the soil || Bodenverbesserung *f*.
**amende** *f* Ⓐ [peine d'~; ~ pénale] | fine; penalty || Geldstrafe *f*; Vermögensstrafe *f*; Geldbuße *f*; Buße *f* | **infliction d'une ~** | imposition of a fine || Verhängung *f* einer Geldstrafe | **sous peine d'~** | under penalty of a fine || bei Geldstrafe; unter Buße | **assigner q. à comparaître sous peine d'~** | to subpoena sb. || jdn. unter Strafandrohung laden | **~ de principe** | nominal fine || unbedeutende (geringe) Geldstrafe | **~ en matière de timbre** | fiscal penalty; fine for evasion of stamp duty || Stempelstrafe; Strafe für Stempelvergehen.
★ **~ arbitraire** | discretionary fine || dem Ermessen des Richters anheimgestellte Geldstrafe | **~ disciplinaire** | exacting penalty || Ordnungsstrafe; Erzwingungsstrafe | **~ élevée; lourde ~** | heavy fine || hohe Geldstrafe | **l' ~ encourue** | the incurred fine || die verwirkte Geldstrafe | **~ fiscale** | tax (fiscal) penalty; fine for a tax offence || Steuerstrafe; Fiskalstrafe | **passible d'~** | punishable with a fine || durch Geldstrafe zu ahnden.
★ **être à l' ~** | to be liable to be fined || einer Geldstrafe unterliegen; bestraft (gebüßt [S]) werden können | **être condamné à une ~ (à l' ~ )** | to be fined | zu einer Geldstrafe verurteilt werden; mit Geldstrafe belegt werden; gebüßt werden [S] | **être passible d'une ~** | to be liable to a fine (to pay a fine) || eine Geldstrafe (eine Buße) verwirkt haben. | **frapper q. d'une ~; infliger une ~ à q.; punir q. d' ~; condamner q. à une ~; mettre q. à l' ~** | to impose (to inflict) a fine on (upon) sb., to fine sb.; to sentence sb. to a fine (to pay a fine) || jdn. mit (mit einer) Geldstrafe belegen; gegen jdn. eine Geldstrafe verhängen; jdn. in eine Geldstrafe nehmen; jdn. zu einer Geldstrafe verurteilen; jdn. büßen [S].
**amende** *f* Ⓑ [aveu public] | open (formal) confession of guilt || öffentliches (formelles) Schuldbekenntnis *n* | **~ honorable** | amends *pl;* public apology; reparation || öffentliche Abbitte *f*; Ehrenerklärung *f* | **faire ~ honorable à q.** | to make amends (a full apology) (reparation) to sb. || jdm. öffentlich Abbitte tun (leisten); jdm. öffentlich Genugtuung verschaffen.
**amendé** *part* | improved || verbessert.
**amendement** *m* Ⓐ [modification] | amendment || Abänderung *f*; Zusatz *m* | **~ à la constitution; ~ constitutionnel** | constitutional amendment; amendment of the constitution || Verfassungsnachtrag *m;* Verfassungsänderung *f*; Ergänzung der Verfassung | **~ à la loi** | amending law || Nachtragsgesetz *n;* Gesetzesnovelle *f*.

**amendement** *m* Ⓑ [modification proposée] | amendment || Abänderungsantrag *m;* Ergänzungsantrag; Zusatzantrag | **proposer un ~** | to move an amendment || einen Abänderungsantrag einbringen; eine Abänderung beantragen | **sous- ~** | amendment to an amendment || Ergänzung *f* eines Zusatzsantrages; weiterer Nachtrag.
**amendement** *m* Ⓒ [changement en mieux] | improvement | Verbesserung *f*.
**amender** *v* Ⓐ | to amend || ergänzend abändern; ergänzen.
**amender** *v* Ⓑ [améliorer] | to improve; to make better || verbessern | **s' ~** | to improve; to grow (to become) better || besser werden.
**amener** *v* Ⓐ [faire approcher] | to bring forward || vorführen | **~ q. par la force** | to bring sb. before [sb.] by force (under arrest) || jdn. zwangsweise vorführen | **~ q. devant le juge** | to take (to bring up) sb. before the judge || jdn. dem Richter vorführen | **mandat d' ~** | warrant to appear || Vorführungsbefehl *m*.
**amener** *v* Ⓑ [causer; occasionner] | **~ qch.** | to bring about sth.; to lead to (up to) sth.; to bring sth. to pass || etw. herbeiführen; zu etw. führen; etw. zustandebringen | **~ une réconciliation** | to bring about a reconciliation || eine Versöhnung (Aussöhnung) herbeiführen | **~ une rupture** | to bring about a rupture || einen Bruch herbeiführen; zu einem Bruch führen.
**amener** *v* Ⓒ [induire; persuader] | **~ q. à faire qch.** | to bring (to get) (to induce) (to lead) sb. to do sth. || jdn. veranlassen (dazu bringen), etw. zu tun.
**amenuisement** *m* Ⓐ [debasement [of the coinage]] || [Münz-] Verschlechterung *f*.
**amenuisement** *m* Ⓑ [diminution] | dwindling || Schwinden *n*.
**amenuiser** *v* Ⓐ | to debase || verschlechtern.
**amenuiser** *v* Ⓑ [diminuer] | **s' ~** | to dwindle || schwinden.
**ameublement** *m* Ⓐ [fourniture de meubles] | furnishing || Möblierung *f*; Ausstattung *f* mit Möbeln.
**ameublement** *m* Ⓑ [ensemble de meubles] | furniture; set (suite) of furniture || Mobiliar *n*; Möbeleinrichtung *f*; [die] Möbel *npl*.
**ameublir** *v* [convertir en biens meubles] | to convert realty (real property) into personalty (personal property) || Grundvermögen in bewegliches Vermögen verwandeln.
**ameublissement** *m* | conversion of realty (real property) into personalty (personal property) || Umwandlung *f* von Grundvermögen in bewegliches Vermögen.
**ameutement** *m* | gathering [of persons] into a mob; mob || Zusammenrottung *f*.
**ameuter** *v* | to stir up a (the) mob || eine Zusammenrottung herbeiführen | **s' ~** | to gather into a mob || sich zusammenrotten.
**ami** *m* | **un ~ en haut lieu** | a friend at court || ein einflußreicher Gönner | **pays ~** | friendly nation (country) || befreundete Nation; befreundetes

**ami** *m, suite*
Land | **réunion d'~s** | friendly gathering || zwangloses Beisammensein | **service d'~** | act of friendship; friendly service (turn) || Freundschaftsdienst | **sans ~s** | friendless; without friends || ohne Freunde; verlassen.

**amiable** *m* | **arrangement (règlement) à l'~** ① | friendly (amicable) arrangement (settlement) || gütlicher (außergerichtlicher) Vergleich *m;* gütliche Einigung *f* (Auseinandersetzung *f*) (Erledigung *f*) | **arrangement à l'~** ② | settlement by compromise || Beilegung *f* durch Vergleich | **entente à l'~** | friendly understanding || gütliche Verständigung *f* | **vente à l'~** | sale by private treaty (contract); private sale || freihändiger Verkauf *m;* Verkauf aus freier Hand (im Wege freier Vereinbarung).
★ **accommoder une affaire à l'~** ; **s'arranger (se régler) à l'~** | to settle a matter amicably || eine Sache gütlich regeln (beilegen); sich gütlich einigen | **régler une affaire à l'~** | to settle a matter amicably (in a friendly way) || eine Sache in Güte abmachen (erledigen) (beilegen); | **vendre qch. à l'~** | to sell sth. privately (by private treaty) || etw. freihändig (aus freier Hand) verkaufen.
★ **à l'~** ① | in a friendly manner (way); amicably || auf gütlichem Wege; auf gütliche Weise; in Güte | **à l'~** ② | out of court || außergerichtlich.

**amiable** *adj* | amicable; friendly || freundschaftlich; gütlich; freundlich | **arbitre ~** ; **~ compositeur; ~ médiateur** | friendly arbitrator || Schlichter *m;* Vermittler *m*.

**amiablement** *adv* Ⓐ | amicably; in a friendly manner (way) || auf gütlichem Wege; auf gütliche Weise; gütlich; in Güte | **s'arranger ~** ; **se régler ~** | to come to a friendly arrangement (understanding); to settle amicably (privately) || sich gütlich (in Güte) einigen; sich verständigen; zu einer Verständigung kommen.

**amiablement** *adv* Ⓑ [par voie de conciliation] | **s'arranger ~** ; **se régler ~** | to come to a settlement out of court || sich außergerichtlich einigen.

**amical** *adj* | amicable; friendly || gütlich; freundschaftlich; freundlich | **accueil ~** | friendly reception || günstige (freundliche) Aufnahme | **association ~e** | defense (protective) association || Schutzverband; Schutzverein | **avis ~** | piece of friendly advice || freundschaftlicher Rat | **relations ~es** | friendly (amicable) terms (relations) || freundschaftliche Beziehungen.

**amicale** *f* | **~ laïque** | lay association || Laienbruderschaft *f*.

**amicalement** *adv* | in a friendly way (manner); amicably || gütlich; auf gütlichem Wege; auf gütliche Weise; in Güte.

**amirauté** *f* Ⓐ [amiralat] | admiralship || Admiralswürde *f;* Admiralität *f*.

**amirauté** *f* Ⓑ [corps des amiraux] | admiralty || Admiralität *f;* Marineamt *n* | **Conseil d'~** ① | Board of Admiralty [GB] || Marineministerium *n* | **Conseil d'~** | High Court of Admiralty; Admiralty Court || Admiralitätsgericht *n;* Oberstes Seegericht.

**amirauté** *f* Ⓒ [hôtel de l'amiral] | port admiral's office; residence of the port admiral || Hafenkommandantur *f*.

**amissible** *adj* | liable to be lost || zu verlieren.

**amitié** *f* Ⓐ | friendship || Freundschaft *f* | **attaches (liens) d'~** | bonds of friendship; friendly ties (relations) || Bande *npl* der Freundschaft; freundschaftliche Bande *npl* (Bindungen *fpl*) (Beziehungen *fpl*) | **pacte (traité) d'~** | treaty of friendship (of amity) || Freundschaftsvertrag *m;* Freundschaftspakt *m* | **traité d'alliance et d'~** | treaty of alliance and friendship || Bündnis- und Freundschaftsvertrag | **être en relations d'~ avec q., être (vivre) en ~ (sur un pied d'~) avec q.** | to be on friendly terms (on a friendly footing) with sb.; to have friendly relations to sb.; to live in amity with sb. || mit jdm. auf freundschaftlichem Fuße stehen; mit jdm. freundschaftliche Beziehungen haben; mit jdm. in Freundschaft leben | **~ ancienne** | friendship of long standing || alte (altbewährte) Freundschaft | **se lier d'~ (nouer ~) avec q.** | to form (to strike up) a friendship with sb.; to make friends with sb. || mit jdm. freundschaftliche Bande knüpfen | **retirer son ~ à q.** | to withdraw one's friendship from sb. || jdm. seine Freundschaft entziehen.

**amitié** *f* Ⓑ [complaisance] | kindness; favo(u)r || Gefallen *m;* Gefälligkeit *f*.

**amnistiable** *adj* | to be pardoned || zu begnadigen.

**amnistie** *f* | general pardon; amnesty || allgemeiner Straferlaß *m;* Amnestie *f* | **décret d'~** ; **ordonnance d'~** | amnesty ordinance || Amnestieerlaß *m* | **loi d'~** | amnesty law || Amestiegesetz *n;* Amnestie | **~ fiscale** | fiscal amnesty || Steueramnestie.

**amnistié** *m* | amnestied; amnestied person || Begnadigter *m;* Amnestierter *m*.

**amnistié** *adj* | included in (covered by) the amnesty || unter die Amnestie fallend.

**amnistier** *v* | to pardon; to amnesty || begnadigen; amnestieren.

**amodiataire** *m* Ⓐ | lessee || Pächter *m*.

**amodiatiare** *m* Ⓑ [fermier] | lessee of a farm; farm tenant || Gutspächter *m;* Landpächter *m*.

**amodiataire** *m* Ⓒ [bailleur de droits de pêche] | lessee of fishing rights || Fischereipächter *m*.

**amodiateur** *m* | lessor || Verpächter *m*.

**amodiation** *f* Ⓐ | leasing || Pacht *f;* Verpachtung *f* | **contrat d'~** | farm (farming) lease || Pachtvertrag *m;* Landpachtvertrag.

**amodiation** *f* Ⓑ [affermage] | leasing of land || Landpacht *f;* Landverpachtung *f*.

**amodiation** *f* Ⓒ | leasing of fishing rights || Pacht *f* (Verpachtung *f*) von Fischereirechten.

**amodiation** *f* Ⓓ | leasing of mine-working (mining) rights || Verpachtung von Abbaurechten.

**amodiation** *f* Ⓔ [sous-affermage] | sub-leasing || Unterverpachtung *f*.

**amodier** v Ⓐ [donner à ferme] | to farm out land || Land verpachten (in Pacht geben).
**amodier** v Ⓑ [prendre à ferme] | to lease land; to take land on lease || Land pachten (in Pacht nehmen).
**amoindrir** v Ⓐ [diminuer] | to reduce; to moderate; to attenuate; to extenuate || vermindern; verringern.
**amoindrir** v Ⓑ [devenir moindre] | to diminish; to decrease || abnehmen; geringer werden.
**amoindrir** v Ⓒ [mitiger] | to mitigate || mildern.
**amoindrissement** m Ⓐ [réduction] | reduction; moderation; attenuation; extenuation || Verminderung f; Verringerung f.
**amoindrissement** m Ⓑ [diminution] | diminution; lessening || Abnahme f | **~ de crédit** | contraction of credit || Kreditschrumpfung f.
**amoindrissement** m Ⓒ [mitigation] | mitigation || Milderung f.
**amonceler** v | to heap up; to pile up; to accumulate || aufhäufen; anhäufen.
**amoncellement** m | heaping up; piling up; accumulation || Ansammlung f; Aufhäufen n.
**amorti** adj | **créance ~e** | discharged (paid-off) debt || getilgte Forderung | **non ~** | unredeemed || ungetilgt; uneingelöst.
**amortir** v Ⓐ [solder; régler] | to redeem; to pay off || tilgen; abtragen; amortisieren | **~ une dette** | to pay off (to redeem) a debt || eine Schuld abzahlen (abtragen) (tilgen) (einlösen) | **~ une obligation** | to redeem a debenture; to retire a bond || eine Schuldverschreibung einlösen (tilgen) | **s' ~** | to be gradually paid off || nach und nach getilgt werden.
**amortir** v Ⓑ [annuler] | to write off || abschreiben | **~ l'actif (des actifs)** | to write off part of the assets || Abschreibungen am Vermögen machen | **~ un capital** | to write off capital || Kapital abschreiben | **~ une créance** | to write off a debt || eine Forderung abschreiben | **~ une perte** | to write off a loss || einen Verlust abschreiben.
**amortissable** adj | redeemable; repayable || tilgbar; rückzahlbar; ablösbar; amortisierbar | **obligation ~** | redeemable bond (debenture) || einlösbare (tilgbare) (rückzahlbare) Schuldverschreibung (Obligation) | **non ~** | irredeemable; not redeemable || nicht rückzahlbar; nicht tilgbar; untilgbar.
**amortissement** m Ⓐ [extinction graduelle] | redemption; paying off || Tilgung f; Ablösung f; Amortisation f; Amortisierung f | **~ des actions** | redemption of stock; stock redemption || Einziehung f (Rückkauf m) von Aktien; Aktienrückkauf | **annuité d' ~** | annual repayment instalment || jährliche Tilgungsrate f | **caisse (fonds** ①**) d' ~** | sinking (redemption) (amortisation) fund || Tilgungskasse f; Tilgungsfonds m; Schuldentilgungsfonds; Amortisationskasse | **fonds** ② **(obligations) (titres) d' ~** | redemption stock || Ablösungsanleihen fpl | **capital d' ~** | redemption capital; amount required for redemption || Ablösungskapital n; Ablösungssumme f; Ablösungsbetrag m | **~ d'une ~** | payment (paying off) (discharge) (liquidation) of a debt || Tilgung (Bezahlung) (Abzahlung) einer Schuld | **~ de dettes** | redemption (paying off) (discharge) of debts; debt retirement || Schuldentilgung; Tilgung (Ablösung) einer Schuld | **emprunt d' ~** ① | advance which must be paid off || Abgeltungsdarlehen n | **emprunt d' ~** ② | redemption loan || Ablösungsanleihe n; Amortisationsanleihe | **~ d'un emprunt** | redemption (retirement) of a loan; loan redemption || Ablösung (Tilgung) einer Anleihe; Anleiheablösung | **obligation d' ~** | redemption bond || Ablösungspfandbrief m; Liquidationspfandbrief | **plan (table) (tableau) d' ~** | redemption plan (table); plan of redemption || Tilgungsplan m; Amortisationsplan | **~ par rachats** | redemption (amortisation) by repurchase; redemption || Tilgung f (Amortisation f) durch Rückkauf | **service d'intérêt et d' ~ (des intérêts et ~s)** | interest and amortization payments || Zinsen- und Tilgungsdienst m (Amortisationsdienst) | **~ par tirages (par la voie de tirage)** | redemption by drawings; amortization by lot || Tilgung (Amortisation) durch Ziehung (durch Auslosung) | **~ de titres** | redemption of securities; stock redemption || Einlösung (Tilgung) von Pfandbriefen (von Obligationen).
**amortissement** m Ⓑ | depreciation; amortization; writing-off; writing-down || Abschreibung f.
★ **~ sur la base du (calculé sur le) coût (prix) d'achat** | historic-cost depreciation || Abschreibung auf Grundlage der Anschaffungskosten | **~ sur la base du (calculé sur le) coût de remplacement** | replacement-value depreciation || Abschreibung auf der Grundlage der Wiederanschaffungskosten; Abschreibung vom Wiederbeschaffungswert | **~ d'une créance** | writing-off of a debt || Abschreibung einer Forderung | **~ de créances douteuses** | writing-off of doubtful debts || volle Abschreibung zweifelhafter Forderungen [VIDE: **amortissement** m (E)] | **~ des immobilisations** | on fixed assets || Abschreibung auf Sachanlagen | **~ sur les investissements** | depreciation on investments || Abschreibung auf Anlagevermögen | **~ sur les installations** | depreciation on plant (on equipment) || Abschreibung auf Betriebsanlagen | **~ sur les stocks** | depreciation on stock (on inventory) || Abschreibung von Lagerbeständen (von Warenbeständen) | **~ pour usure** | depreciation for wear and tear || Abschreibung (Absetzung) für Abnützung.
★ **taux d' ~** | depreciation rate; rate of depreciation || Abschreibungssatz m; Abschreibungsrate f | **taux d' ~ admis** | permitted rate of depreciation || zugelassener Abschreibungssatz | **taux d' ~ fixe** | fixed rate of depreciation || fester Abschreibungssatz.
★ **~ accéléré; ~ anticipé** | accelerated depreciation || beschleunigte (vorzeitige) (erhöhte) Abschreibung | **~ comptable** | depreciation shown in the balance sheet || bilanzmäßige Abschreibung | **~ dégressif** | reducing-balance (diminishing-bal-

**amortissement** *m* Ⓑ *suite*
ance) depreciation ‖ degressive Abschreibung; Buchwertabschreibung | **~ exceptionnel** | special (extraordinary) depreciation ‖ Sonderabschreibung | **~ linéaire** | straight-line (flat-rate) depreciation ‖ lineare Abschreibung | **~ normal** | ordinary (regular) depreciation ‖ Normalabschreibung; regelmäßige Abschreibung.
**amortissement** *m* Ⓒ | amount written off ‖ Abschreibung *f*; abgeschriebener Betrag *m*.
**amortissement** *m* Ⓓ | amount written off for depreciation ‖ Abschreibung *f* für Wertminderung.
**amortissement** *m* Ⓔ | reserve (provision) for depreciation ‖ Rückstellung *f* für Wertminderung | **~ des créances douteuses** | reserve for doubtful debts (receivables); bad-debt reserve ‖ Rückstellung für zweifelhafte Forderungen [VIDE: **amortissement** *m* Ⓑ].
**amortissement** *m* Ⓕ | depreciation ‖ Wertminderung *f* | **~ fixe** | fixed depreciation ‖ fester Abschreibungssatz *m* | **~ réel** | actual depreciation ‖ wirkliche Wertverminderung.
**amovibilité** *f* | liability to be removed; uncertainty (insecurity) of tenure ‖ Absetzbarkeit *f*; Widerruflichkeit *f*; Versetzbarkeit *f*.
**amovible** *adj* | removable ‖ absetzbar; widerruflich.
**ample** *adj* Ⓐ [abondant] | ample; copious; plentiful ‖ reichlich; reich.
**ample** *adj* Ⓑ [étendu] | comprehensive; comprising ‖ umfassend.
**ample** *adj* Ⓒ [détaillé] | detailed ‖ ausführlich | **donner d'~s motifs de qch.** | to give full reasons for sth. ‖ etw. ausführlich (eingehend) begründen | **d'~s renseignements** | full particulars | volle (alle) Einzelheiten; detaillierte Angaben; alles Nähere | **de plus ~s détails (renseignements)** | fuller details (particulars); more detailed information ‖ nähere Angaben (Einzelheiten).
**ampliatif** *adj* Ⓐ | **mémoire ~** | amended pleadings ‖ ergänzender Schriftsatz *m*.
**ampliatif** *adj* Ⓑ | duplicate ‖ Duplikat ...
**ampliation** *f* | certified copy ‖ beglaubigte Abschrift *f* | **pour ~** | «true copy» ‖ für gleichlautende Abschrift.
**amplification** *f* | expansion; amplification ‖ Erweiterung *f*.
**amplifier** *v* | to expand; to amplify ‖ erweitern.
**an** *m* | year ‖ Jahre *n* | **accroissement d'un ~ à l'autre** | year-to-year increase (growth) ‖ Zunahme *f* von Jahr zu Jahr | **consommation d'un ~** | one year's consumption ‖ Jahresverbrauch *m* | **espace de dix ~s** | period of ten years; decade ‖ Zeitraum *m* von zehn Jahren; Jahrzehnt | **dans l'espace d'un an** | in (within) the space (the course) of a year ‖ in (innerhalb) Jahresfrist; im Laufe eines Jahres | **fin de l' ~** | close (end) of the year ‖ Jahresschluß *m*; Jahresende *n* | **une fois par ~** | yearly; once a year | einmal im Jahr | **Nouvel ~** | New Year ‖ Neujahr | **carte de Nouvel ~** | New Year's card ‖ Neujahrskarte | **... ~s de prison** | ... years of imprisonment ‖ ... Jahre Gefängnis | **valeur par ~** | annual value ‖ Jahreswert *m*.
★ **âgé d'un ~** | one year old; year-old *adj*; yearling *adj* ‖ ein Jahr alt; einjährig | **par ~** | yearly; by the year ‖ im Jahr; jährlich | **tous les ~s** | every year; yearly ‖ jedes Jahr; alljährlich.
**analogie** *f* | analogy ‖ sinngemäße Übereinstimmung *f*; Analogie *f* | **être applicable par ~** | to apply by analogy ‖ sinngemäße Anwendung finden; analog (sinngemäß) anwendbar sein | **raisonner par ~** | to argue (to conclude) by analogy ‖ einen Analogieschluß ziehen; analog folgern (schließen) | **par ~ avec ...** | on the analogy of ...; by analogy with ... ‖ analog gebildet nach ...
**analogique** *adj* | analogical ‖ sinngemäß übereinstimmend; analog | **application ~** | analogical application ‖ sinngemäße (entsprechende) (analoge) Anwendung *f* | **calculatrice ~** | analogue computer ‖ Analogrechner *m*.
**analogiquement** *adv* | **appliquer qch. ~** | to apply sth. analogically ‖ etw. sinngemäß (analog) anwenden.
**analogisme** *m* | reasoning (argument) by analogy ‖ Analogieschluß *m*.
**analogue** *adj* | analoguous; analogical ‖ entsprechend; analog | **trouver une application ~** | to be applicable by analogy; to apply analogically ‖ entsprechende Anwendung finden; entsprechend (sinngemäß) (analog) anwendbar sein.
**analphabétisme** *m* | illiteracy ‖ Unkenntnis *f* des Lesens und Schreibens.
**analyse** *f* Ⓐ | analysis ‖ Analyse *f* | **~ des coûts** | cost analysis ‖ Kostenanalyse | **~ coûts-bénéfices; ~ coûts-avantages** | cost-benefit analysis ‖ Kosten-Nutzen-Analyse | **~ du marché** | market analysis (study) ‖ Marktanalyse; Marktstudie | **~ raisonnée** | reasoned analysis; rationale ‖ mit Gründen versehene Darstellung | **faire l'~ de qch.** | to make an analysis of sth.; to analyse sth. ‖ von etw. eine Analyse machen; etw. analysieren.
**analyse** *f* Ⓑ [relevé] | abstract ‖ Auszug *m*; Zusammenfassung *f*.
**analyser** *v* Ⓐ | to analyse ‖ analysieren.
**analyser** *v* Ⓑ [résumer] | to make (to give) an abstract ‖ einen Auszug (eine Zusammenfassung) machen (geben).
**anarchie** *f* Ⓐ | anarchy ‖ Anarchie *f*.
**anarchie** *f* Ⓑ [désordre; confusion] | state of disorder (of lawlessness) (of confusion) ‖ Zustand *m* der Unordnung (der Gesetzlosigkeit).
**anarchique** *adj* Ⓐ | anarchic(al) ‖ anarchisch.
**anarchique** *adj* Ⓑ | lawless ‖ gesetzlos | **état ~** | lawlessness; state of lawlessness (of anarchy); anarchy ‖ Gesetzlosigkeit; gesetzloser Zustand; Zustand der Gesetzlosigkeit; Anarchie.
**anarchiser** *v* | to anarchize; to reduce to anarchy ‖ in Anarchie stürzen.
**anarchisme** *m* | anarchism ‖ Anarchismus *m*.
**anarchiste** *m* | anarchist ‖ Anarchist *m*; Staatsfeind *m*.

**anarchiste** *adj* | anarchistic ‖ anarchistisch; umstürzlerisch; staatsfeindlich | **menées** ~ **s** | anarchist plots ‖ anarchistische Umtriebe *mpl.*

**anatocisme** *m* Ⓐ [capitalisation des intérêts] | capitalization of interest ‖ Anatozismus *m.*

**anatocisme** *m* Ⓑ [intérêts composés] | compound interest ‖ Zinseszins *m.*

**ancestral** *adj* | ancestral ‖ Ahnen...; Stamm...

**ancêtre** *m* [aïeul] | ancestor; forefather ‖ Ahn *m;* Ahnherr.

**ancêtre** *f* [aïeule] | ancestress ‖ Ahnfrau; Ahnherrin; Ahnin.

**ancêtres** *mpl* | ancestors; ancestry; forefathers ‖ Vorfahren *mpl;* Ahnen *mpl;* Voreltern *mpl* | **culte des** ~ | ancestor worship ‖ Ahnenkult *m* | **la maison de ses** ~ | his ancestral home ‖ das Haus seiner Ahnen.

**ancien** *m* | **le plus** ~ **en charge** | the senior in charge ‖ der Dienstälteste.

**ancien** *adj* Ⓐ [d'autrefois] | late; former ‖ ehemaliger; früherer | ~ **membre** | former member; ex-member ‖ früheres Mitglied *n.*

**ancien** *adj* Ⓑ [depuis longtemps] | **amitié** ~ **ne** | friendship of long standing ‖ alte (altbewährte) Freundschaft.

**ancienneté** *f* Ⓐ [priorité d'âge] | seniority ‖ Vorrang *m* nach dem Alter; Altersvorrang *m.*

**ancienneté** *f* Ⓑ [de service] | length (years) of service ‖ Dienstalter *n;* Amtsalter | **avancement à l'** ~ | promotion by seniority ‖ Beförderung *f* (Vorrücken *n*) nach dem Dienstalter | **par droit d'** ~ | by seniority; by right of seniority ‖ nach dem Dienstalter | **liste à l'** ~ | seniority list ‖ Dienstaltersliste *f* | **paiement des traitements par** ~ **de service** | payment of salaries (salary payment) according to length of service ‖ Gehaltszahlung *f* nach dem Besoldungsdienstalter | **avancer à l'** ~ | to be promoted by seniority ‖ nach dem Dienstalter vorrücken (befördert werden).

**ancienneté** *f* Ⓒ [plus grand nombre d'années en service] | longer years of service ‖ höheres Dienstalter *n;* größere Anzahl *f* an Dienstjahren.

**ancienneté** *f* Ⓓ [~ de grade] | seniority in rank ‖ Vorrang *m* nach dem Dienstgrad; Dienstvorrang *m.*

**ancienneté** *f* Ⓔ [priorité] | priority ‖ Vorrang *m;* Rangvorrecht *n* | ~ **de titre** | prior title ‖ früherer Titel *m* | ~ **d'un titre** | priority of title ‖ Vorrang eines Rechtstitels.

**ancrage** *m* | anchorage ‖ Ankerplatz *m* | **droit (droits) d'** ~ | anchorage dues *pl* ‖ Ankergeld *n;* Ankerzoll *m.*

**anéantissement** *m* Ⓐ | annihilation; destruction ‖ Vernichtung *f.*

**anéantissement** *m* Ⓑ [humiliation] | self-humiliation; self-abasement ‖ Selbsterniedrigung *f.*

**anéantir** *v* Ⓐ | to annihilate; to destroy; to reduce [sth.] to nothing ‖ zunichte machen; vernichten | ~ **qch.** | to put sth. out of existence ‖ etw. auslöschen | **s'** ~ | to come to nothing; to disappear ‖ zunichte werden; verschwinden.

**anéantir** *v* Ⓑ [humilier] | **s'** ~ | to humiliate os. ‖ sich selbst erniedrigen.

**anecdote** *f* | anecdote ‖ Anekdote *f.*

**anecdotique** *adj* | anecdotic(al) ‖ anekdotisch.

**animal** *m* | **détenteur d'un** ~ | keeper of an animal ‖ Halter *m* eines Tieres; Tierhalter | **société protectrice des animaux** | society for the prevention of cruelty to animals ‖ Tierschutzverein *m* | **vice des animaux** | deficiencies of (in) cattle sold and delivered ‖ Viehmängel *mpl* | **garantie des vices des animaux** | warranty for deficiencies of cattle sold ‖ Haftung *f* für Viehmängel; Viehmängelhaftung *f.*

**animé** *adj* | **conversation** ~ **e** | lively conversation ‖ angeregte Unterhaltung | **demande** ~ **e** | brisk demand ‖ lebhafte Nachfrage *f* | **marché** ~ | active (brisk) market; active trading ‖ lebhafte Börse *f;* rege Umsätze *mpl* | **trafic** ~ | heavy traffic ‖ lebhafter (reger) (starker) Verkehr *m.*

**animer** *v* | to actuate; to enliven ‖ antreiben; beleben.

**animosité** *f* | hostile (unfriendly) attitude; hostility; animosity ‖ feindliche Haltung *f* (Einstellung *f* ); Feindseligkeit *f.*

**annal** *adj* | yearly; valid for a (one) year; lasting for one year ‖ einjährig; für ein Jahr gültig; ein Jahr dauernd | **location** ~ **e** | letting by the year ‖ jahrweise Vermietung *f* | **prescription** ~ **e** | limitation of one year ‖ einjährige Verjährung *f* | **procuration** ~ **e** | power of attorney which is valid for one year ‖ Vollmacht *f* für ein Jahr.

**annales** *fpl* | public records; annals ‖ Annalen *npl.*

**annaliste** *m* | annalist ‖ Geschichtsschreiber *m.*

**annalité** *f* [caractère annuel] | annuality ‖ Jährlichkeit *f* [VIDE: **annualité**].

**année** *f* Ⓐ | year | Jahr *n* | **accroissement d'** ~ **en** ~ | year-to-year increase (growth) ‖ Zunahme *f* von Jahr zu Jahr | ~ **de bail** | tenancy year ‖ Pachtjahr | **les** ~ **s de classe (d'école)** | the school days ‖ die Schulzeit; die Schuljahre *npl* | ~ | annual account | Jahresrechnung *f* | ~ **de construction** | year of manufacture ‖ Baujahr | **l'** ~ **en cours; l'** ~ **courante** | the current year ‖ das laufende Jahr | **l'** ~ **d'émission** | year of issue ‖ Ausstellungsjahr; Ausgabejahr; Emissionsjahr | ~ **d'exercice;** ~ **d'exploitation;** ~ **commerciale;** ~ **comptable** | trading (business) (accounting) (financial) year ‖ Betriebsjahr; Wirtschaftsjahr; Geschäftsjahr; Rechnungsjahr | ~ **de grâce** | year of grace ‖ Freijahr | ~ **d'imposition** | year of assessment ‖ Veranlagungsjahr | **renouvellement de l'** ~ | turn of the year ‖ Jahreswechsel *m* | ~ **de service** | year of service ‖ Dienstjahr.

★ ~ **antérieure** | preceding (previous) year ‖ Vorjahr | ~ **bissextile** | leap year ‖ Schaltjahr | ~ **budgétaire** | budgetary (fiscal) year ‖ Haushaltjahr; Etatjahr | ~ **civile** | calendar (legal) year ‖ Kalenderjahr | **des** ~ **consécutives** | successive (consecutive) years ‖ aufeinanderfolgende Jahre | **l'** ~ **échue; l'** ~ **passée** | the past (last) year ‖ das abgelaufene (vergangene) Jahr | ~ **financière** | financial year ‖ Finanzjahr; Rechnungsjahr | ubilaire |

**année** f Ⓐ *suite*
jubilee year || Jubiläumsjahr | **l' ~ précédente** | the preceding (previous) year || das Vorjahr; das vorhergegangene Jahr | **par rapport à l' ~ précédente** | compared with (by comparison with) the previous year || im Vergleich zum (verglichen mit dem) Vorjahr | **la présente ~** | this year; the current (present) year || das gegenwärtige (laufende) Jahr; dieses Jahr | **~ scolaire** | school year || Schuljahr | **~ sociale** | company's financial year; business year of the company || Gesellschaftsjahr; Rechnungsjahr (Wirtschaftsjahr) der Gesellschaft.
★ **louer qch. par l' ~** | to rent sth. by the year || etw. jahrweise (von Jahr zu Jahr) mieten | **payer à l' ~** | to pay by the year || jährlich zahlen.
★ **chaque ~** | every year; annually; yearly || jedes Jahr; alle Jahre; jährlich | **dans l' ~** ; **dans le délai d'une ~** | within one year (a year) (a period of one year) || binnen (innerhalb) (innert [S]) Jahresfrist; innerhalb eines Jahres | **pendant . . . ~ s consécutives (successives) (de suite)** | for . . . years in succession || in . . . aufeinanderfolgenden Jahren | **toute l' ~** ; **pendant toute l' ~** | all the year round || das ganze Jahr hindurch; während des ganzen Jahres.
**année** f Ⓑ [revenu annuel] | yearly (annual) income (revenue) || Jahreseinkommen *n*.
**année** f Ⓒ [production annuelle; rendement annuel] | yearly (annual) output; annual production || Jahreserzeugung f; Jahresleistung f; Jahresförderung f; Jahresertrag *m*.
**annexe** f Ⓐ | schedule; enclosure; appendix || Anlage f; Beilage f; Anhang *m* | **~ à un contrat** | enclosure (schedule) to a contract || Anlage zu einem Vertrag; Vertragsanlage | **ajouter qch. comme ~** | to enclose sth. as schedule; to annex sth. || etw. als Anhang beigeben (beifügen).
**annexe** f Ⓑ [supplément] | supplement || Zusatz *m*; Nachtrag *m*.
**annexe** f Ⓒ [établissement ~ ; dépendance] | annex; outbuilding || Anbau *m*; Nebengebäude *n* | **en ~** | enclosed || in der Beilage.
**annexe** *adj* | **lettre ~** | covering letter || Begleitbrief *m*; Begleitschreiben *n*.
**annexé** *adj* | annexed; attached || anliegend; anhängend; in der Anlage (Beilage); anbei | **pièce ~ e (annexée)** | enclosure; exhibit || Beilage; Anlage | **être ~ à un contrat** | to be annexed to a contract || einem Vertrag als Anhang beigefügt sein (werden).
**annexer** v Ⓐ [joindre; attacher] | to join; to attach; to append || anhängen; beifügen; beilegen | **~ un document à un dossier** | to append a document to a file || eine Urkunde einem Akt beifügen (beigeben) | **re ~** | to reattach || wiederbeifügen; wiederbeilegen.
**annexer** v Ⓑ [prendre par annexion] | to annex || einverleiben; annektieren | **re ~** | to reannex || wiedereinverleiben.
**annexion** f | annexation || Einverleibung f; Annektie-

rung f; Annexion f | **~ de territoire** | annexation of territory || Gebietsannexion; Gebietseinverleibung.
**annexioniste** *adj* | **politique ~** | annexationist policy || Annexionspolitik f.
**annihilation** f Ⓐ [anéantissement] | annihilation || Vernichtung f.
**annihilation** f Ⓑ [annulation] | annulment || Ungültigkeitserklärung f.
**annihiler** v Ⓐ [anéantir] | to annihilate; to destroy || vernichten; zunichte machen; zerstören.
**annihiler** v Ⓑ [annuler] | to annul; to cancel || für nichtig erklären | **~ un acte** | to annul a deed || eine Urkunde für kraftlos (nichtig) erklären.
**anniversaire** *m* Ⓐ | anniversary || Jahrestag *m* | **~ de mariage** | wedding anniversary || Hochzeitstag *m*.
**anniversaire** *m* Ⓑ | birthday || Geburtstag *m*.
**annonce** f Ⓐ | announcement; notice; notification || öffentliche Ankündigung f (Anzeige f); Bekanntmachung f | **bulletin des ~ s; feuille officielle (journal officiel) d' ~ s** | official newspaper (gazette) (organ) (paper) || amtliches Anzeigenblatt *n* (Organ *n*); Amtsblatt *n* | **tableau d' ~ s** | notice board || Anschlagbrett *n*; Anschlagtafel f | **~ d'une vente** | announcement of a sale || Verkaufsanzeige | **~ judiciaire;** **~ légale** | legal notice; announcement (advertisement) required by law || gerichtliche (amtliche) Ankündigung (Anzeige); gesetzlich vorgeschriebene Bekanntmachung | **faire l' ~ de qch.** | to annouce sth.; to make the announcement of sth. || etw. ankündigen | **faire l' ~ d'un mariage** | to publish the banns || das Heiratsaufgebot erlassen.
**annonce** f Ⓑ [~ de journal] | advertisement; newspaper advertisement || Anzeige f; Inserat *n*; Zeitungsinserat; Annonce f; Zeitungsannonce | **acquisiteur d' ~ s** | advertising canvasser || Anzeigenakquisiteur *m*; Annoncenakquisiteur | **contrat d' ~ s** | advertising contract || Insertionsvertrag *m* | **courtier d' ~ s** | advertising agent || Anzeigenvermittler *m*; Anzeigenvertreter *m* | **service des ~ s** | advertising service || Anzeigendienst *m* | **tarif d' ~ s** | advertising rate (rates) (charges) || Anzeigengebühren *fpl*; Anzeigentarif *m* | **par voie d' ~** ; **par la voie d' ~ s** | by (through) advertising; by newspaper advertising || durch Inserieren; durch Annoncieren.
★ **~ chiffrée** | advertisement under a box number || Kennwortanzeige; Chiffreanzeige | **~ classée; petite ~** | classified (small) advertisement || kleine Anzeige | **faire insérer une ~** | to put in an advertisement; to advertise || eine Annonce (ein Inserat) aufgeben; inserieren.
**annoncer** v Ⓐ [publier] | to announce; to announce publicly; to make public || anzeigen; öffentlich bekanntmachen (ankündigen) | **~ un mariage** ① | to announce a marriage || eine Eheschließung anzeigen | **~ un mariage** ② | to publish the banns of marriage || das Eheaufgebot erlassen | **~ officiel-**

**lement** | to announce officially || offiziell (amtlich) ankündigen.
**annoncer** *v* Ⓑ [dans un journal] | to advertise || inserieren; annoncieren.
**annoncier** *m* Ⓐ [feuille d'annonces] | advertiser || Anzeiger *m;* Anzeigenblatt *n.*
**annoncier** *m* Ⓑ [rédacteur] | publicity editor || für den Anzeigenteil verantwortlicher Redakteur.
**annoncier** *m* Ⓒ [acquisiteur d'annonces] | advertising (publicity) agent || Anzeigenvertreter *m;* Anzeigenakquisiteur *m.*
**annotateur** *m* | annotator; commentator || Kommentator *m;* Erläuterer *m.*
**annotation** *f* Ⓐ | annotating; annotation || Erläuterung *f;* Kommentierung *f.*
**annotation** *f* Ⓑ [remarque explicative] | annotation; note; commentary || Kommentar *m;* Anmerkung *f* | **~ en marge** | marginal note || Randvermerk *m;* Vermerk *m* am Rande; Randbemerkung *f.*
**annoté** *adj* | annotated; with notes; with annotations || mit Anmerkungen (Erläuterungen) versehen; erläutert.
**annoter** *v* | to annotate; to comment || mit Anmerkungen (Erläuterungen) versehen; erläutern | **~ en marge un livre** | to make marginal notes in a book || ein Buch mit Randbemerkungen versehen.
**annuaire** *m* Ⓐ [recueil annuel] | annual; year book; yearbook || Jahrbuch; Jahresübersicht.
**annuaire** *m* Ⓑ | annual list || Jahresliste | **l' ~ de l'armée** | the Army list || die Heeresrangliste.
**annuaire** *m* Ⓒ [liste des abonnés] | **~ des abonnés au téléphone;** **~ des téléphones** | telephone directory (book) || Telephonbuch; Fernsprechbuch; Liste der Fernsprechteilnehmer.
**annuaire** *m* Ⓓ | calendar || Kalender | **~ des marées** | tide-table || Gezeitentafel.
**annuaire** *m* Ⓔ [almanach] | almanac || Almanach.
**annualité** *f* [caractère annuel] | annuality || Jährlichkeit *f.*
**annuel** *m* | yearly festival || Jahresfeier *f.*
**annuel** *adj* | annual; yearly || jährlich | **abonnement ~** | annual subscription || Jahresabonnement *n* | **assemblée ~ le** | annual meeting || Jahresversammlung *f* | **assemblée générale ~ le** | annual general meeting || Jahresgeneralversammlung *f* | **assemblée générale ordinaire ~ le** | annual ordinary general meeting || ordentliche Jahresgeneralversammlung *f* | **bénéfices ~ s** | annual proceeds || Jahresertrag *m* | **bénéfices nets ~ s** | annual net profits || Jahresreinertrag | **bilan ~** | annual balance sheet || Jahresbilanz *f* | chiffre ~ ; montant ~ | annual amount || Jahresbetrag *m* | **chiffre d'affaires ~** | annual turnover || Jahresumsatz *m* | **compte ~** | yearly account || Jahresabrechnung *f* | **règlement de compte ~** | annual closing || jährliche Abrechnung *f;* Jahresabschluß *m;* Jahresabrechnung *f;* **compte rendu ~** | annual report (return) (statement) || Jahresausweis *m;* Jahresübersicht *f;* Jahresbericht *m* | **conférence ~ le** | annual conference || Jahreskongreß *m* | **consommation ~ le** | yearly consumption || Jahresverbauch *m* | **consommation ~ le totale** | total annual consumption || Gesamtjahresverbrauch *m* | **cotisation ~ le** | annual subscription || Jahresbeitrag *m* | **dépense ~ le** | annual expenditure || Jahresausgabe *f* | **dépense ~ le moyenne** | average annual expenditure || durchschnittliche Jahresausgabe *f* | **dividende ~** | annual dividend || Jahresdividende *f* | **intérêt ~** | annual interest; interest per annum || Jahreszins(en) *mpl* | **liste ~ le** | annual list (register) || Jahresliste *f;* Jahresverzeichnis *n* | **loyer ~** | annual (yearly) (year's) rent || Jahresmiete *f* | **paiement ~ ; prestation ~ le** | annual payment || Jahreszahlung *f;* Jahresrate *f* | **police ~ le** | annual policy || Jahrespolice *f* | **prime ~ le** | annual premium || Jahresprämie *f* | **produit ~ ; production ~ le; rendement ~** | annual (yearly) output; annual production || Jahresertrag *m;* Jahreserzeugung *f;* Jahresförderung *f* | **rapport ~** ① | annual report || Jahresbericht *m* | **rapport ~** ② | relevé ~ | annual return (statement) || Jahresausweis *m;* Jahresübersicht *f* | **recette ~ le** | annual receipts *pl* || Jahreseinnahme *f* | **redevance ~ le** ① | annual royalty || Jahreslizenz *f;* Jahresabgabe *f* | **redevance ~ le** ② | yearly rental || Jahresgebühr *f* | **rente ~ le** | annuity; annual pension || Jahresrente *f;* Annuität *f* | **rébribution ~ le** | annual compensation || Jahresentschädigung *f* | **réunion ~ le** | annual conference || Jahreskongreß *m* | **revenu ~** | yearly (annual) income (revenue) || Jahreseinkommen *n* | **taxe ~ le** | annual (year's) tax || Jahressteuer *f.*
**annuellement** *adv* | annually; yearly; every year; by the year || jährlich; alljährlich; jedes Jahr.
**annuitaire** *adj* | repayable by annual instalments; redeemable by yearly payments || in Jahresraten rückzahlbar.
**annuité** Ⓐ [paiement annuel] | annual payment (instalment) || Jahreszahlung *f;* Jahresrate *f* | **~ d'amortissement** | annual repayment instalment || jährliche Tilgungsrate.
**annuité** *f* Ⓑ [droit à payer annuellement] | annual charge (fee) || Jahresgebühr *f* | **~ de brevet** | patent annuity; annual patent renewal fee || Patentjahresgebühr; Patentgebühr; Patenterneuerungsgebühr.
**annuité** *f* Ⓒ [rente annuelle] | annuity || Jahresrente *f* | **~ en argent** | cash annuity || Rente in Geld; Geldrente; Kapitalrente | **~ à vie;** **~ viagère** | life annuity; pension (annuity) for life || lebenslängliche Rente; Leibrente; Rente auf Lebenszeit | **~ différée** | deferred (contingent) annuity || bedingte Rente | **~ réversible** | reversionary annuity; annuity in reversion || Überlebensrente; Heimfallrente.
**annulabilité** *f* | voidability || Anfechtbarkeit *f* | **cause d' ~** | ground for avoidance (for annulment) || Anfechtungsgrund *m;* Aufhebungsgrund.
**annulable** *adj* | voidable; rescindable || anfechtbar; anzufechten; umzustoßen | **acte ~** | voidable transaction || anfechtbares Rechtsgeschäft.
**annulation** *f* | annulment; cancellation; invalidation

**annulation** f, suite
|| Ungültigkeitserklärung f; Kraftloserklärung; Annullierung f | **action (demande) en ~** | action (suit) for annulment; nullity action (suit) Anfechtungsklage f; Aufhebungsklage; Nichtigkeitsklage; Klage auf Nichtig(keits)erklärung | **action en ~ d'un effet (d'un titre perdu)** | request of a legal annulment of a lost bond || Antrag m auf Kraftloserklärung eines verlorengegangenen Wertpapiers | **action en ~ de séquestre** | action to set aside the receiving order || Klage f auf Aufhebung des Arrests; Arrestaufhebungsklage; Arrestgegenklage | **cause d' ~** | ground for annulment (for avoidance) || Anfechtungsgrund m; Aufhebungsgrund | **~ d'un contrat** | cancellation of a contract || Aufhebung eines Vertrages | **décision d' ~** | nullity decision || Nichtigkeitsentscheid m; Nichtigkeitsurteil n | **déclaration d' ~** | declaration of avoidance || Anfechtungserklärung f; Anfechtung f | **~ de mariage** | annulment of a marriage || Ehenichtigkeitserklärung | **demande en ~ de mariage** | action (suit) for annulment of marriage || Eheanfechtungsklage; Ehenichtigkeitsklage | **demande d' ~ postulée reconventionnellement** | cross-action for annulment || Nichtigkeitswiderklage | **requête en ~** | application for cancellation; motion to expunge || Nichtigkeitsklage; Löschungsklage; Löschungsantrag m | **~ d'un testament** | setting aside of a will || Ungültigkeitserklärung eines Testaments | **~ judiciaire** | rescission || gerichtliche Kraftloserklärung | **demander l' ~** to sue for annulment || die Aufhebung verlangen; Nichtigkeitsklage erheben; auf Nichtigkeit klagen.
**annulation** f Ⓑ [cassation] | **~ d'un jugement** | quashing (setting aside) (rescission) of a judgment || Aufhebung f (Umstoßung f) eines Urteils.
**annulation** f Ⓒ [résiliation] | **~ d'un contrat** | cancellation (annulment) (voidance) of a contract || Auflösung (Rückgängigmachung) (Annullierung) (Aufhebung) eines Vertrages [durch Anfechtung]; Vertragsauflösung.
**annulation** f Ⓓ [comptabilité] | reversing entry || Gegenbuchung; Rückbuchung | **~ d'une écriture** | reversal of an entry || Storno (Stornierung) eines Eintrages.
**annuler** v Ⓐ | to annul; to cancel || annullieren; für ungültig (nichtig) erklären | **~ un contrat** ① | to cancel (to annul) a contract | einen Vertrag (eine Vereinbarung) aufheben | **~ un contrat** ② | to void a contract; to render a contract void || einen Vertrag durch Anfechtung zur Aufhebung bringen (für ungültig erklären) | **~ un marché** | to cancel (to call off) a bargain (a deal) || einen Handel rückgängig machen; einen Abschluß stornieren | **~ l'ordre de grève** | to call off the strike || den Streik abblasen (abbrechen); den Streikbefehl zurücknehmen | **~ un testament** | to set aside a will || ein Testament (eine letztwillige Verfügung) aufheben | **~ un timbre** | to cancel a stamp || eine Marke entwerten.

**annuler** v Ⓑ [casser] | **~ une décision**; **~ un jugement** | to quash (to set aside) (to rescind) a decision (a judgment) || eine Entscheidung (ein Urteil) aufheben (umstoßen).
**annuler** v Ⓒ [résilier] | **~ un contrat** | to void a contract; to render a contract void || einen Vertrag durch Anfechtung zur Aufhebung bringen (für ungültig erklären).
**annuler** v Ⓓ | to cancel; to reverse || stornieren | **s' ~** ① | to cancel each other || sich gegenseitig aufheben | **s' ~** ② | to counterbalance one another || sich gegenseitig die Waage halten.
**anoblissement** m Ⓐ | ennoblement; raising to nobility || Erhebung f in den Adelsstand | **lettres d' ~** | patent of nobility || Adelsbrief m; Adelspatent n.
**anoblissement** m Ⓑ [octroi d'un titre] | conferring (bestowing) of a title || Verleihung eines Adelstitels.
**anomalie** f | exception to the rule; anomaly || Regelwidrigkeit f; Abweichung f von der Regel.
**anonymat** m | anonymity || Anonymität f; Verschweigung f des Namens | **garder l' ~ (l'anonym)** | to preserve (to retain) one's anonymity; to remain anonymous || seinen Namen nicht nennen; ungenannt (anonym) bleiben | **quitter l' ~** | to give up one's anonymity || sich zu erkennen geben.
**anonyme** m Ⓐ | anonymity || Anonymität f | **écrire sous l' ~** | to write anonymously || anonym schreiben.
**anonyme** m Ⓑ | anonymous writer || anonymer Schreiber m (Briefschreiber).
**anonyme** adj Ⓐ [sans nom d'auteur] | anonymous || ohne Namensunterschrift; anonym | **auteur ~** | anonymous author || ungenannter (unbekannter) Verfasser m (Autor m) | **lettre ~** | anonymous letter || Brief m ohne Unterschrift; anonymer Brief | **société ~** ; **société ~ par actions** | stock (joint-stock) company || Aktiengesellschaft f.
**anonyme** adj Ⓑ [sans nom] | unnamed || ungenannt.
**anonymement** adv | anonymously || anonym.
**antagoniste** m | antagonist; opponent || Widersacher m; Gegner m.
**antagoniste** adj | antagonist(ic); opposed || widerstreitend; entgegengesetzt.
**antécédence** f | antecedence || Vorangehen n; Vorrang m.
**antécédent** m | precedent || Präzedenzfall m | **créer un ~** | to create a precedent || einen Präzedenzfall schaffen.
**antécédent** adj | antecedent; previous || vorhergehend; früher | **les procédures ~ es** | the preceding cases || die Vorprozesse mpl.
**antécédents** mpl | previous history || Vorgeschichte f | **ses ~** | his antecedents pl; his past record; his past || sein Vorleben n; seine Vergangenheit f.
**antenne** f [bureau secondaire] | branch office; sub-office; outstation || Zweigbüro n; Zweigstelle f; Nebenstelle f; Außenstelle f.
**anténuptial** adj | antenuptial || vorehelich; vor der

Eheschließung; vor der Hochzeit | **commerce** ~ | antenuptial intercourse || vorehelicher Verkehr.
**antépénultième** *adj* | last but two || vorvorletzt.
**antérieur** *adj* | previous; preceding; prior; former || vorangehend; vorhergehend; vorausgehend; früher | **année** ~ **e** | preceding (previous) year || Vorjahr *n* | **brevet** ~ | prior patent || früheres (älteres) Patent *n;* Vorpatentierung *f* | **les correspondances** ~ **es** | the previous papers (files) || die Vorkorrespondenz *f;* die Vorakten *fpl* | **découverte** ~ **e** | prior discovery || ältere Entdeckung *f* (Enthüllung *f* ) | **dépôt** ~ | prior application (presentation) || frühere Einreichung *f* | **demande** ~ **e** | prior application || frühere (ältere) Anmeldung *f;* Prioritätsanmeldung | **dette** ~ **e** | prior claim || frühere (vorhergehende) Forderung *f* | **droit** ~ | prior right; priority || älteres (früheres) Recht *n;* Vorrecht *n;* Priorität *f* | **état** ~ | former (previous) (original) state (status) || voriger (vorheriger) (früherer) (ursprünglicher) Zustand *m* | **instance** ~ **e** | lower instance || Vorinstanz *f;* Unterinstanz; untere Instanz | **invention** ~ **e** | prior invention || ältere Erfindung *f* | **rang** ~ | prior rank; priority of rank; priority; precedence || früherer (älterer) Rang *m;* Vorrang *m* | **usage** ~ ① | prior user || Vorbenutzung *f* | **usage** ~ ② | right of prior user || Vorbenutzungsrecht *n*.
**antérieurement** *adv* | ~ **à** | previous to; previously to || früher als; vor | **breveté** ~ | protected by prior patent || vorpatentiert.
**antériorité** *f* ⓐ | priority; antecedence; anteriority || Vorrang *m* | ~ **de date** | priority of date || zeitlicher Vorrang | **droit d'** ~ | right of priority; prior right || Vorrecht *n;* Prioritätsrecht; Priorität *f* | ~ **d'hypothèque** | priority of mortgage || Vorrang der älteren Hypothek; Hypothekenvorrang.
**antériorité** *f* Ⓑ [publication antérieure] | prior publication || Vorveröffentlichung *f;* frühere Veröffentlichung.
**anthropométrique** *adj* | **feuille** ~ ; **fiche** ~ | description of a person; description || Personalbeschreibung; Signalement | **service** ~ | criminal anthropometry department || Fahndungsdienst der Kriminalpolizei.
**antichambre** *f* | anteroom; waiting-room || Vorzimmer *n;* Wartezimmer *n*.
**antichrèse** *f* | antichresis; assignment of the revenue from real estate as a security for a debt || Nutzpfand *n;* Nutzungspfandrecht *n*.
**anticipatif** *adj* | in advance; anticipatory || im voraus | **paiement** ~ ; **versement** ~ | payment in advance (in anticipation); prepayment; advance payment || Vorauszahlung *f;* Zahlung im voraus.
**anticipation** *f* ⓐ [action de faire qch. d'avance] | **paiement (versement) par** ~ | payment in anticipation (in advance); advance payment; prepayment || Vorauszahlung *f;* Zahlung im voraus | **payer par** ~ | to pay in advance (in anticipation) (beforehand); to prepay || voraus(be)zahlen; im voraus zahlen (bezahlen); pränumerando zahlen | **par** ~ | in advance; in anticipation || im voraus.

**anticipation** *f* Ⓑ [prestation faite d'avance] | advance || Vorschuß *m;* Vorempfang *m;* Vorausempfang *m*.
**anticipation** *f* Ⓒ | anticipation || Vorgreifen *n;* Zuvorkommen *n;* Vorwegnahme *f*.
**anticipation** *f* Ⓓ [empiétement] | encroachment || Übergriff *m* | ~ **sur les droits de q.** | encroachment on sb.'s rights || Übergriff in jds. Rechte.
**anticipé** *adj* ⓐ [à l'avance] | in advance; in anticipation || im voraus | **dividende** ~ | advanced dividend; advance on dividends || Dividendenvorschuß *m;* Vorschuß auf Dividenden | **impôt** ~ | withholding tax || durch Einbehaltung erhobene Steuer *f;* Verrechnungssteuer [S] | **paiement** ~ | payment in advance (in anticipation); prepayment || Vorauszahlung *f;* Zahlung im voraus [VIDE: Ⓑ] | **prestation** ~ **e** | performance in anticipation || Vorausleistung *f;* Leistung im voraus | **avec mes remerciements** ~ **s** | thanking you in anticipation (in advance) || indem ich Ihnen im voraus danke.
**anticipé** *adj* Ⓑ [avant la date d'échéance] | before due date; before falling due || vorzeitig; vor Fälligkeit; vor Fälligwerden | **amortissement** ~ | accelerated depreciation || vorzeitige (beschleunigte) Abschreibung *f* | **paiement** ~ | payment before due date (before falling due) || Zahlung *f* vor Fälligkeit (vor Eintritt der Fälligkeit) (vor Verfall) | **remboursement** ~ | redemption before due date; repayment by anticipation; anticipated repayment || Rückzahlung *f* (Einlösung *f*) vor Fälligkeit | **remboursement** ~ **de dettes** | anticipated debt repayment || vorzeitige Schuldenablösung *f*.
**anticiper** *v* ⓐ | to anticipate; to forestall; to expect || voraussehen; erwarten; vorausnehmen.
**anticiper** *v* Ⓒ [empiéter] | to encroach || vorwegnehmen; vorgreifen; übergreifen | ~ **sur les droits de q.** | to encroach on (upon) sb.'s rights || auf jds. Rechte übergreifen | ~ **sur ses revenus** | to spend one's income in advance (before receiving it) || seine Einkünfte im voraus ausgeben.
**anticonstitutionnel** *adj* | unconstitutional; anticonstitutional; against the constitution || verfassungswidrig; gegen die Verfassung.
**anticyclique** *adj* | against the cyclical trend || antizyklisch | **avoir un effet** ~ | to act anticyclically (against the cyclical trend) || antizyklisch wirken.
**antidate** *f* [date antérieur] | antedate; earlier date || früheres Datum.
**antidater** *v* | ~ **qch.** | to antedate sth.; to backdate sth. || etw. zurückdatieren; etw. mit einem früheren Datum versehen.
**antiéconomique** *adj* | anti-economique || wirtschaftsfeindlich.
**antinomie** *f* | antinomy; opposition; contradiction || Widerspruch *m*.
**antiprotectionniste** *m* | free-trader || Freihändler *m*.
**antiprotectionniste** *adj* | free-trade ... || Freihandels ...

**antiréglementaire** *adj* | against the bye-laws || satzungswidrig.
**antistatutaire** *adj* | against the bye-laws (regulations) || satzungswidrig; statutenwidrig.
**apaisant** *adj* | appeasing; quieting || befriedend; beruhigend.
**apaisement** *m* | appeasement; appeasing; pacifying || Befriedung *f* | ~ **d'un conflit** | settlement (friendly settlement) of a dispute || Beilegung *f* (friedliche Beilegung *f*) eines Streites.
**apaiser** *v* | to appease; to pacify || befrieden.
**apanage** *m* | apanage; life annuity || Apanage *f;* Leibgeding *n;* Leibrente *f.*
**apanager** *v* | ~ **q.** | to endow sb. with an apanage || jdm. eine Apanage aussetzen.
**apatride** *m* [sans-patrie] | stateless person || Staatenloser *m;* Heimatloser *m.*
**apatride** *adj* [sans patrie] | stateless || staatenlos; heimatlos.
**apatridie** *f* | statelessness || Staatenlosigkeit *f.*
**aperçu** *m* Ⓐ [exposé sommaire] | general outline (survey); summary || kurzer Überblick *m;* kurzgefasste Darstellung *f;* gedrängter Auszug *m* | **donner un** ~ **de la cause** | to give a summary of a matter || eine gedrängte Darstellung einer Sache geben.
**aperçu** *m* Ⓑ [estimation approximative] | rough (approximate) estimate || rohe Schätzung *f;* Überschlag *m* | ~ **de la dépense** | estimate of expense (of expenditure) || Überschlag der Ausgaben | ~ **des frais;** ~ **approché** | rough estimate of cost || Kostenüberschlag.
**apériteur** *m* | leading underwriter || Erstversicherer *m.*
**aplanir** *v* | to smooth; to settle || ebnen; schlichten | ~ **une difficulté** | to remove a difficulty || eine Schwierigkeit beseitigen (beilegen).
**apocryphe** *adj* | of doubtful authenticity || unglaubwürdig.
**apolitique** *adj* | unpolitical; non-political || unpolitisch.
**apologétique** *adj* | apologetic || entschuldigend | **lettre** ~ | letter of apology || Entschuldigungsbrief *m.*
**apologie** *f* Ⓐ [excuse] | apology; excuse || Entschuldigung *f.*
**apologie** *f* Ⓑ [défense] | defense; vindication || Verteidigung *f;* Rechtfertigung *f* | **faire l'** ~ **de q.** | to vindicate (to defend) sb. || jdn. verteidigen (rechtfertigen).
**apologie** *f* Ⓒ [discours écrit] | written justification; apology; apologia || Rechtfertigungsschrift *f;* Verteidigungsschrift.
**apostasie** *f* | apostacy || Abfall *m* [von einer Religion].
**apostille** *f* | marginal note; footnote || Randbemerkung *f;* Fußnote *f;* Anmerkung *f.*
**apostiller** *v* | to add a footnote (a marginal note) || eine Fußnote (eine Anmerkung) beifügen; mit einer Anmerkung versehen.

**apostolique** *adj* | apostolique; papal || apostolisch; päpstlich | **Nonce** ~ | Papal Nuncio || Päpstlicher Nuntius | **le Saint-Siège** ~ | the Holy See || der Heilige (Päpstliche) Stuhl.
**apothicaire** *m* | **mémoire d'** ~ | exorbitant account; grossly overcharged bill || Apothekerrechnung *m;* stark übersetzte Rechnung *m.*
**appareil** *m* Ⓐ | apparatus; outfit || Apparat *m;* Apparatur *f* | **l'** ~ **de la justice** | the machinery of the law || die Gesetzesmaschinerie *f* | **l'** ~ **économique** | the economic facilities || der Wirtschaftsapparat *m.*
**appareil** *m* Ⓑ [ ~ **téléphonique**] | telephone apparatus (set) || Telephonapparat *m.*
**appareillage** *m* | installation || Ausstattung *f;* Einrichtung *f.*
**appareiller** *v* | to install; to fit up || ausstatten; einrichten.
**appareilleur** *m* | foreman mason || palier *m;* Polier *m.*
**apparemment** *adv* | apparently; to all appearances || wahrscheinlich; augenscheinlich; allem Anschein nach.
**apparence** *f* Ⓐ | appearance; semblance || Anschein *m;* Schein *m* | **garder (sauver) les** ~ **s** | to keep up appearances || den Schein wahren | **juger q. par (sur) (d'après) les** ~ **s** | to judge sb. by (from) appearances || jdn. nach dem äußeren Anschein beurteilen | **en** ~ ; **selon les** ~ **s** | seemingly || dem Anschein nach; scheinbar | **selon toute** ~ | to all appearances || allem Anschein nach; aller Wahrscheinlichkeit nach.
**apparence** *f* Ⓑ [fausse ~ ] | false (fallacious) appearance || trügerischer Schein *m.*
**apparent** *adj* Ⓐ | apparent | anscheinend; augenscheinlich; scheinbar | **mort** ~ **e** | semblance of death || Scheintod *m.*
**apparent** *adj* Ⓑ [évident] | obvious; evident || offensichtlich; offenbar | **vice** ~ | apparent defect || offensichtlicher (augenscheinlicher) Mangel *m.*
**apparentage** *m* | alliance; connection by marriage || Schwägerschaft *f;* Verschwägerung *f.*
**apparenté** *adj* | ~ **à;** ~ **avec** | related to; a kin to || verwandt mit; verschwägert mit | **bien** ~ | well connected || mit guten Beziehungen.
**apparentement** *m* [groupement des listes électorales] | grouping of electoral lists || Wahllistenverbindung *f.*
**apparenter** *v* Ⓐ [s'allier] | **s'** ~ **à une famille** | to marry into a family || in eine Familie einheiraten.
**apparenter** *v* Ⓑ | ~ **des listes** | to group the electoral lists together || Wahllisten miteinander verbinden | **s'** ~ **à un parti** | to go into a group with [another] party || sich mit einer [anderen] Partei zusammenschließen.
**appariteur** *m* | usher; beadle || Gemeindediener *m.*
**apparition** *f* Ⓐ | appearance || Erscheinen *n;* Auftreten *n* | **ré** ~ | reappearance || Wiedererscheinen | **faire son** ~ | to make one's appearance || erscheinen; auftreten.
**apparition** *f* Ⓑ [publication] | publication; coming

out ‖ Veröffentlichung *f* | **~ d'un livre** | publication (publishing) of a book ‖ Herausgabe *f* (Veröffentlichung) (Erscheinen *n*) eines Buches.
**apparoir** *v* | **faire ~ son bon droit** | to establish one's right ‖ sein Recht durchsetzen.
**appartement** *m* | flat; suit of rooms; apartment ‖ Wohnung *f;* Etagenwohnung *f* | **la construction d' ~ s** | residential building; home construction; housing ‖ der Bau von Wohnungen; der Wohnungsbau.
**appartenances** *fpl* | appurtenances ‖ Zubehör *n*.
**appartenant** *adj* | belonging; appurtenant ‖ gehörig; zugehörig.
**appartenir** *v* | to belong ‖ gehören; angehören; zustehen; zukommen; gebühren | **~ au domaine public** | to be no longer protected; to be public property ‖ nicht mehr geschützt sein; nicht mehr dem Schutz unterliegen; Allgemeingut sein | **~ à q. de droit** | to belong to sb. by right (rightfully) ‖ jdm. rechtmäßig (von Rechts wegen) gehören (zustehen) | **~ à q. en propre** | to be sb.'s property; to be owned by sb.; to belong to sb. by right ‖ jdm. zu Eigentum gehören; jds. Eigentum sein.
**appauvri** *adj* | impoverished; reduced to poverty ‖ verarmt.
**appauvrir** *v* | to impoverish ‖ arm machen | **s' ~** | to become impoverished (poor) (poorer) ‖ verarmen; arm (ärmer) werden.
**appauvrissant** *adj* | impoverishing ‖ verarmend.
**appauvrissement** *m* Ⓐ | impoverishment ‖ Verarmung *f*.
**appauvrissement** *m* Ⓑ [détérioration] | deterioration ‖ Verschlechterung *f*.
**appauvrissement** *m* Ⓒ [dégénération] | degeneration ‖ Entartung *f*.
**appel** *m* Ⓐ | appeal; appeal at law ‖ Berufung *f* | **acte d' ~** ① | filing (lodging) (entering) (giving notice) of appeal ‖ Berufungseinlegung | **acte (avis) d' ~** ② | notice (petition) of appeal; appeal ‖ Berufungsschrift; Berufungseinlegungsschrift; Berufung | **audition d'un ~ (d' ~ )** | hearing of an appeal ‖ Berufungsverhandlung *f* | **chambre d' ~** | court of appeal ‖ Berufungskammer *f* | **d'une condamnation** | appeal from a sentence ‖ Berufung gegen eine Verurteilung | **conclusions d' ~** | reasons of appeal ‖ Berufungsgründe *mpl;* Berufungsanträge *mpl* | **cour (tribunal) d' ~** | court of appeal; appeal court (tribunal); appellate (upper) court ‖ Berufungsgericht *n;* Berufungsinstanz *f;* Obergericht | **Haute cour d' ~** | High Court of Appeal ‖ Appellationsgerichtshof *m;* Appellhof | **~ contre une décision** | appeal from a decision ‖ Berufung *f* (Beschwerde *f*) gegen eine Entscheidung | **faire ~ d'une décision** | to appeal from (against) a decision ‖ gegen eine Entscheidung Berufung (Beschwerde) einlegen | **juger en ~ d'une décision** | to hear an appeal from a decision ‖ über die Berufung gegen eine Entscheidung verhandeln | **délai d' ~** | time for appeal (for appealing); period for filing appeal ‖ Frist *f* zur Berufungseinlegung;

Berufungseinlegungsfrist; Berufungsfrist | **demandeur en ~** | appellant ‖ Berufungskläger *m* | **désistement de l' ~** | withdrawal of the appeal ‖ Zurücknahme *f* der Berufung; Berufungszurücknahme | **division d' ~** | appellate division ‖ Berufungsabteilung *f* | **droit d' ~** | right of appeal (to appeal) ‖ Berufungsrecht *n;* Beschwerderecht | **~ en garantie** | third party notice (procedure) ‖ Streitverkündigung *f* [an den Bürgen] | **griefs de l' ~** | grounds (reasons) (statement of grounds) of appeal ‖ Berufungsgründe *mpl;* Berufungsbegründung *f;* Rechtsmittelbegründung | **instance d' ~** | appeal instance ‖ Berufungsinstanz *f;* Beschwerdeinstanz.
★ **juge d' ~** | appeal judge (court); judge (court) of appeal ‖ Berufungsrichter *m;* Berufungsgericht *n* | **jugement rendu en cause d' ~** | appeal judgment; judgment of the court of appeal ‖ Berufungsurteil *n;* Urteil des Berufungsgerichts | **jugement frappé d' ~** | judgment against which an appeal has been filed; judgment under appeal ‖ das mit Berufung angefochtene Urteil | **jugement sans ~** | final (absolute) judgment ‖ rechtskräftiges Urteil (Endurteil) (Erkenntnis) | **casser un jugement en ~** | to quash a sentence on appeal ‖ ein Urteil (eine Verurteilung) auf die Berufung hin aufheben | **jugement sans ~** | final (absolute) judgment ‖ endgültiges (nicht anfechtbares) (rechtskräftiges) Urteil.
★ **~ de simple police** | appeal in police-court matters ‖ Berufung in Polizeistrafsachen | **rejet d'un ~** | dismissal of the appeal ‖ Verwerfung *f* der Berufung; Berufungsabweisung *f;* Berufungszurückweisung *f* | **taxe d' ~** | court fee on appeal ‖ [gerichtliche] Berufungsgebühr *f* | **tribunal d' ~ fédéral** | federal court of appeal ‖ Bundesberufungsgericht *n* | **la décision du tribunal est sans ~** | there is no appeal from this court; no appeal lies from this decision ‖ die Entscheidung des Gerichtes ist nicht anfechtbar | **par voie d' ~** | by appeal; by appealing; by filing appeal ‖ im Wege der Berufung (der Berufungseinlegung).
★ **~ civil** | appeal in civil cases ‖ Berufung in Zivilsachen | **~ correctionnel** | appeal in criminal cases ‖ Berufung in Strafsachen | **~ incident; ~ joint** | cross appeal ‖ Anschlußberufung | **insusceptible d' ~** | not appealable; not subject to appeal ‖ nicht berufungsfähig; mit Rechtsmitteln (mit der Berufung) nicht anfechtbar | **~ principal** | main appeal ‖ Hauptberufung | **susceptible d' ~** | appealable; subject to appeal ‖ berufungsfähig; mit einem Rechtsmittel (mit Rechtsmitteln) (mit der Berufung) anfechtbar | **ne pas être susceptible d' ~ ; être sans ~** | to be final (absolute); not to be subject to appeal ‖ der Berufung nicht unterliegen; mit der Berufung nicht anfechtbar sein; rechtskräftig sein; Rechtskraft haben | **~ tardif** | belated appeal; appeal filed too late ‖ verspätete (verspätet eingelegte) Berufung.
★ **accorder l' ~ à q.** | to grant sb. leave to appeal ‖ jdn. zur Berufung zulassen | **admettre l' ~** | to al-

**appel** *m* Ⓐ *suite*
low the appeal ‖ die Berufung zulassen; der Berufung stattgeben | **se désister de l' ~** | to withdraw the appeal ‖ die Berufung zurücknehmen (zurückziehen) | **faire ~** ; **interjeter l' ~ (un ~); se porter (se pourvoir) en ~** | to lodge (to make) an appeal; to lodge (to give) notice of appeal; to appeal ‖ Berufung einlegen; in die Berufung gehen | **interjeter ~ (un ~) contre une décision** | to appeal from (against) a decision ‖ gegen eine Entscheidung Berufung (Beschwerde) einlegen | juger (prononcer) (statuer) sans ~ | to decide in the last instance ‖ in letzter Instanz entscheiden; endgültig (letztinstanziell) entscheiden | **justifier l' ~** | to give reasons of appeal ‖ die Berufung begründen | **rejeter l' ~** | to dismiss (to disallow) the appeal ‖ die Berufung verwerfen (zurückweisen) (abweisen) | **rejeter l' ~ comme non recevable** | to disallow the appeal because the judgment (the decision) is not appealable ‖ die Berufung als unzulässig verwerfen.
★ **sans ~** ① | without appeal (further appeal) ‖ ohne weitere Berufung; endgültig | **sans ~** ② | in the last instance ‖ in letzter Instanz; letztinstanziell | **sauf ~** | subject to appeal ‖ vorbehaltlich der Berufung.

**appel** *m* Ⓑ | call; calling; invitation ‖ Aufruf *m;* Aufforderung *f;* Ruf *m;* Einladung *f* | **~ aux armes (sous les armes) (sous les drapeaux)** | call to the colours (to arms); call-up ‖ Einberufung *f* zum Heeresdienst | **~ aux capitaux** | demand for capital; want of money; pecuniary requirements ‖ Geldbedarf *m;* Kapitalbedarf | **~ de la cause** | call of the case ‖ Aufruf der Sache; Sachaufruf | **~ en cause;** **~ en garantie** | third party notice (procedure) ‖ Streitverkündung *f;* Streitverkündungsverfahren *n* | **faire l' ~ d'une cause** | to call a case ‖ die Sache (die Parteien) aufrufen | **faire ~ à un expert** | to call in an expert ‖ einen Sachverständigen beiziehen | **faire ~ à une garantie** | to call on a guarantee ‖ eine Sicherheit in Anspruch nehmen | **~ de fonds** ① ; **~ de versement** ① | calling up capital ‖ Aufruf von Kapital zur Einzahlung | **~ de fonds** ② ; **~ de versement** ② | call [upon shareholders] to pay in capital (funds) ‖ Aufforderung [an die Aktionäre] zur Einzahlung | **avis d' ~ de fonds** | call letter ‖ Einzahlungsaufforderung | **versement d' ~s de fonds** | payment of calls ‖ Einzahlung *f* auf aufgerufene Kapitalanteile | **faire un ~ de fonds** | to call up capital; to make a call for funds (for capital) ‖ zur Einzahlung von Kapital auffordern; Kapital zur Einzahlung aufrufen | **~ d'incendie** | fire alarm ‖ Feueralarm *m* | **~ de mobilisation** | mobilization order ‖ Mobilmachungsbefehl *m* | **~ à la modération** | appeal for moderation ‖ Appell zur Mäßigung (zum Maßhalten) | **numéro d' ~** | call number ‖ Rufnummer *f* | **~ de paix** | appeal (call) for peace ‖ Friedensappell *m* | **~ de secours** | call for help (for assistance) ‖ Hilferuf | **~ au public pour la souscription** | invitation to the public to subscribe ‖ öffentliche Einladung zur Zeichnung; Zeichnungseinladung | **faire ~ à un spécialiste** | to call in a specialist ‖ einen Spezialisten beiziehen (zuziehen) | **~ des témoins** | calling of witnesses ‖ Aufruf der Zeugen; Zeugenaufruf | **entreprendre l' ~ des témoins** | to call the witnesses ‖ die Zeugen aufrufen | **~ de téléphone;** **~ téléphonique** | telephone call; ring; call ‖ Telephonanruf; telephonischer Anruf; Anruf | **faire ~ à q.** | to call upon sb. for help (for assistance); to appeal to sb. ‖ jdn. um Hilfe anrufen (angehen); jdn. um Unterstützung bitten | **faire ~ à qch.** | to make an appeal to sth. ‖ an etw. appellieren.
★ **~ d'offres** | call for tender(s); invitation to tender ‖ Ausschreibung | **faire un ~ d'offres** | to call for tenders; to invite tenders (bids) ‖ eine Ausschreibung machen; [etw.] ausschreiben.

**appel** *m* Ⓒ [ **~ nominatif** ] | roll call ‖ Namensaufruf *m* | **feuille d' ~** | roll; muster roll ‖ Stammrolle *f* | **~ nominal des jurés** | array of the jury (of the panel of the jury) ‖ Aufruf *m* der Schöffen (der Geschworenen); Bildung *f* der Schöffenbank (der Geschworenenbank) | **faire l' ~ nominal des jurés** | to array the panel (the panel of jurors); to empanel the jury ‖ die Schöffen *mpl* (die Geschworenen) namentlich aufrufen; die Schöffenbank *f* (die Geschworenenbank) bilden | **faire l' ~ nominal** | to call over ‖ namentlich aufrufen | **voter par ~ nominal (nominatif)** | to vote by call over; to take a vote by calling over the names ‖ durch Verlesung (durch Namensaufruf) abstimmen.

**appelable** *adj* | appealable; subject to appeal ‖ berufungsfähig; mit der Berufung (mit einem Rechtsmittel) (mit Rechtsmitteln) anfechtbar.

**appelant** *m* | appellant ‖ Berufungskläger *m* | **se porter ~** | to appeal; to lodge (to give notice) of appeal ‖ Berufung einlegen; in die Berufung gehen.

**appelant** *adj* | **la partie ~ e** | the appealing party; the appellant ‖ der Berufungskläger; die Berufungsklägerin [Partei].

**appelante** *f* | appellant ‖ Berufungsklägerin *f*.

**appellation** *f* Ⓐ | appeal at law; appeal ‖ Berufung *f;* Rechtsmittel *n* | **mettre une ~ à néant** | to dismiss an appeal ‖ eine Berufung verwerfen (zurückweisen).

**appellation** *f* Ⓑ [nom] | name; term ‖ Name *m;* Bezeichnung *f* | **fausse ~** | misnomer ‖ falsche (unrichtige) Bezeichnung.

**appellation** *f* Ⓒ [ **~ d'origine** ] | designation (indication) of origin ‖ Herkunftsbezeichnung *f;* Herkunftsangabe *f* | **~ contrôlée** | guarantee of origin ‖ kontrollierte Herkunftsbezeichnung.

**appelé** *m* [intimé]; **appelée** *f* | l' ~ | the appellee ‖ der (die) Berufungsbeklagte.

**appelé** *adj* | **être ~ à témoigner à la barre** | to be called as witness before the court ‖ vor Gericht als Zeuge vorgeladen werden (sein) | **capital ~** | called-up capital ‖ zur Einzahlung aufgerufenes Kapital.

**appeler** *v* Ⓐ | to call ‖ rufen; anrufen; aufrufen | ~ **une cause** | to call a case ‖ eine Sache aufrufen | ~ **q. sous les drapeaux** | to call sb. to the colours; to call sb. up ‖ jdn. zum Militärdienst einberufen | ~ **les pompiers** | to call (to call out) the fire brigade ‖ die Feuerwehr rufen | ~ **au secours** | to call for help ‖ um Hilfe rufen | ~ **q. au téléphone** | to call sb. over the telephone; to call sb. up ‖ jdn. telephonisch anrufen; jdn. anrufen | ~ **q. en témoignage** | to call sb. to (as) witness ‖ jdn. zum Zeugen anrufen; jdn. als Zeugen laden (vorladen).
**appeler** *v* Ⓑ [faire venir] | ~ **q.** ① | to call in sb. ‖ jdn. herbeirufen | ~ **q.** ② | to send for sb. ‖ jdn. holen lassen; jdn. zu sich bestellen.
**appeler** *v* Ⓒ [citer] | ~ **q.** | to summon (to cite) sb.; to summon sb. to attend ‖ jdn. laden; jdn. vorladen | ~ **q. de comparaître** | to summon sb. to appear ‖ jdn. laden, zu erscheinen; jdn. vorladen | ~ **q. en justice** ① | to summon (to cite) sb. before the court ‖ jdn. vor Gericht laden | ~ **q. en justice** ② | to sue sb. ‖ jdn. verklagen | ~ **q. en qualité de témoin** | to call (to summon) sb. as witness ‖ jdn. als Zeugen laden.
**appeler** *v* Ⓓ [requérir] | to request ‖ auffordern | ~ **q. en duel** | to challenge sb. to a duel ‖ jdn. zum Zweikampf herausfordern; jdn. fordern | ~ **q. en garantie** | to serve third party notice on sb. ‖ jdm. den Streit verkünden | ~ **un versement** | to call up an instalment ‖ eine Teilzahlung einfordern | ~ **q. à faire qch.** | to call on (to call upon) (to request) sb. to do sth. ‖ jdn. auffordern, etw. zu tun.
**appeler** *v* Ⓔ [interjeter l'appel] | to appeal ‖ Berufung einlegen | ~ **d'un jugement** | to appeal from a judgment ‖ gegen ein Urteil Berufung einlegen.
**appendice** *f* | appendix; supplement ‖ Anhang *m*.
**applaudir** *v* | to approve ‖ billigen | ~ **q. d'un choix** | to approve sb.'s choice ‖ die von jdm. getroffene Wahl billigen.
**applaudissement** *m* Ⓐ | applause ‖ Beifall *m*.
**applaudissement** *m* Ⓑ [approbation] | approval; approbation ‖ Billigung *f*.
**applicabilité** *f* | applicability ‖ Anwendbarkeit *f*.
**applicable** *adj* Ⓐ | applicable ‖ anwendbar | **le droit** ~ | the law which applies ‖ das anzuwendende Recht | **le droit** ~ **à un cas** | the law applicable to a case ‖ das auf einen Fall anzuwendende (anwendbare) Recht | **être** ~ | to be applicable; to apply; to be applied ‖ anwendbar sein; Anwendung finden; gelten; in (zur) Anwendung kommen | **être** ~ **par analogie** | to be applicable by analogy; to apply analogically ‖ entsprechend (sinngemäß) (analog) anwendbar sein; entsprechende Anwendung finden | **être directement** ~ | to be directly applicable ‖ unmittelbar gelten.
**applicable** *adj* Ⓑ [propre] | appropriate; suitable ‖ angemessen; passend; gehörig | **le traitement** ~ **(les traitements** ~ **s) à une fonction** | the salary appropriate to an office (that goes with an office) ‖ das einem Amt (einer Stellung) zukommende Gehalt.

**application** *f* Ⓐ [mise en ~] | application ‖ Anwendung *f* | **champ (domaine) (portée) d'** ~ | field (scope) of application (of use); purview ‖ Anwendungsgebiet *n*; Anwendungsbereich *m*; Geltungsbereich *m* | **décret (règlement) d'** ~ | executive order ‖ Ausführungsbestimmung *f*; Durchführungsverordnung *f*; Durchführungsbestimmung | **durée d'** ~ | duration (period) of application (of validity) ‖ Anwendungsdauer *f*; Geltungsdauer | **loi d'** ~ | introductory act ‖ Einführungsgesetz *n* | ~ **de la loi;** ~ **des lois** | application of the law ‖ Anwendung des Gesetzes (der Gesetze); Gesetzesanwendung; Rechtsanwendung | **gêner l'** ~ **de la loi** | to interfere with the operation of the law ‖ die Anwendung (die Durchführung) des Gesetzes hindern | **tomber sous l'** ~ **de la loi** | to come within the provisions of the law; to come under the law ‖ unter das Gesetz (unter die Bestimmungen des Gesetzes) fallen | **modalité d'** ~ | way (method) of application ‖ Anwendungsart *f*; Anwendungsmodus *m* | **ordonnance d'** ~ | implementing regulation(s) ‖ Durchführungsbestimmung(en) | ~ **de paiements** | application of payments ‖ Verwendung *f* von Zahlungen | ~ **de peine;** ~ **des peines** | determination of the penalty (of penalties) ‖ Strafanwendung; Strafzumessung *f* | ~ **d'une règle** | applying (working) of a rule ‖ Anwendung einer Regel (einer Bestimmung) | ~ **d'une théorie** | application of a theory ‖ Anwendung einer Theorie.
★ ~ **analogique** | analogical application ‖ sinngemäße (analoge) Anwendung | **trouver une** ~ **analogue** | to be applicable by analogy; to apply analogically ‖ entsprechende Anwendung finden; entsprechend (sinngemäß) (analog) anwendbar sein | ~ **contrôlée** | application under supervision ‖ Anwendung unter Aufsicht | ~ **erronée** | wrong application ‖ unrichtige (unzutreffende) (irrtümliche) Anwendung | ~ **industrielle** | industrial application ‖ gewerbliche (industrielle) Anwendung (Verwertung) | ~ **rigoureuse;** ~ **stricte** | strict application ‖ strenge Anwendung | ~ **uniforme** | uniform application ‖ einheitliche Anwendung.
★ **déclarer qch. d'** ~ **générale** | to declare sth. generally applicable ‖ etw. für allgemeinverbindlich erklären | **faire l'** ~ **de qch. à qch.** | to apply sth. to sth. ‖ etw. auf etw. anwenden | **faire** ~ **de la loi** | to apply the law; to bring (to put) the law into operation ‖ das Gesetz anwenden (zur Anwendung bringen) | **gêner l'** ~ **d'une loi** | to interfere with the operation of a law ‖ die Anwendung (Durchführung) eines Gesetzes hindern | **mettre qch. en** ~ | to apply sth. ‖ etw. zur Anwendung bringen; etw. anwenden.
**application** *f* Ⓑ [assiduité; attention soutenue] | diligence; application ‖ Fleiß *m* | **manquer d'** ~ | to lack (to be lacking) in application ‖ Fleiß vermissen lassen | **travailler avec** ~ | to apply os. to one's work ‖ sich bei seiner Arbeit Mühe geben.

**application** *f* Ⓒ | **école d' ~** | school of instruction || Ausbildungslager *n*.
**application** *f* Ⓓ | calling upon the underwriters || Inanspruchnahme *f* der Versicherer.
**appliqué** *adj* | **le droit ~** | the duty applied || der angewandte Zollsatz.
**appliqué** *part* | **être ~** | to be applied; to bear application || angewandt werden; in (zur) Anwendung kommen.
**appliquer** *v* Ⓐ | to apply || anwenden | **~ la loi** | to bring (to put) the law into operation; to apply the law || das Gesetz anwenden (zur Anwendung bringen) **~ à q. le maximum de la peine** | to give sb. the maximum penalty || jdn. zur Höchststrafe verurteilen | **~ qch. analogiquement** | to apply sth. analogically (by analogy) || etw. sinngemäß (entsprechend) anwenden | **s' ~ à qch.** | to apply (to be applicable) (to be applied) to sth. || anwendbar sein (Anwendung finden) auf etw. | **s' ~ intégralement** | to apply (to be applied) in its entirety || uneingeschränkt anwendbar (anzuwenden) sein.
**appliquer** *v* Ⓑ [être en vigueur] | **s' ~** | to be in force || in Kraft sein; gelten.
**appliquer** *v* Ⓒ [mettre toute son attention] | **s' ~ à qch.** | to apply os. to sth.; to work hard at sth. || sich einer Sache widmen; an etw. angestrengt arbeiten | **s' ~ aux affaires** | to apply os. to business || sich dem Geschäft (den Geschäften) widmen; im Geschäft aufgehen.
**appliquer** *v* Ⓓ [employer; utiliser] | **~ une somme à qch.** | to apply (to devote) a sum (an amount) to sth. || einen Betrag für etw. verwenden | **~ une somme à solder une dette** | to apply an amount to the settlement of a debt || einen Betrag zur Tilgung einer Schuld verwenden.
**appoint** *m* Ⓐ [montant ajouté] | added sum (portion); balance || Ergänzungsbetrag *m*; Restbetrag *m*; Saldobetrag *m*; Rest *m* | **salaire d' ~** | supplementary (extra) wage || Zusatzlohn *m* | **ressources d' ~** | means of making up (of supplementing) one's income || Mittel *npl*, sein Einkommen zu ergänzen | **faire l' ~** | to pay the balance || den Rest begleichen.
**appoint** *m* Ⓑ [contribution] | contribution || Beitrag *m* | **apporter son ~ à qch.** | to contribute to (towards) sth.; to make one's contribution to sth. || seinen Beitrag zu etw. leisten.
**appoint** *m* Ⓒ [monnaie d' ~] | change; small (odd) money || Scheidemünze *f*; Kleingeld *n*; Wechselgeld *n* | **faire l' ~** | to make up the exact sum || mit abgezähltem Geld bezahlen | **prière de faire ~** | please have the right (exact) money ready || bitte das Geld abgezählt bereithalten.
**appointé** *adj* | salaried || besoldet | **commis ~** | salaried clerk || Angestellter, welcher ein Gehalt bezieht.
**appointements** *mpl* | salary; emoluments || Gehalt *n*; Besoldung *f*; Bezüge *mpl* | **~ du personnel** | staff salaries || Angestelltengehälter | **~ annuels** | annual (yearly) salary || Jahresgehalt | **à forts ~** | high-salaried || hochbezahlt; mit einem hohen Gehalt; mit hohen Gehältern | **être aux ~** ; **toucher des ~** | to draw (to receive) a salary || ein Gehalt beziehen; Gehaltsempfänger sein; besoldet sein | **payer des ~ à q.** | to pay sb. a salary; to salary sb. || jdm. ein Gehalt bezahlen; jdn. besolden.
**appointer** *v* Ⓐ [régler; arranger] | **~ qch.** | to settle sth. amicably || etw. gütlich regeln (beilegen) | **~ un différend** | to settle (to accommodate) (to compromise) a dispute || einen Streit (einen Streitfall) gütlich erledigen (beilegen) | **~ un procès** | to settle a case amicably || einen Prozeß gütlich erledigen (beilegen).
**appointer** *v* Ⓑ [donner des appointements] | **~ q.** | to pay sb a salary; to put sb. on a salary basis || jdm. ein Gehalt bezahlen; jdn. auf die Gehaltsliste setzen.
**appointement** *m* | wharf; pier; quay || Kai *m*; Landebrücke *f*.
**apport** *m* Ⓐ [biens apportés] | **l' ~** | the capital invested; the assets brought in || das Eingebrachte; das Eingebrachte | **actions d' ~** | vendors' (promotors') (founders') shares || Gründeraktien *fpl* | **bien d' ~** | property brought into the marriage; marriage portion; dowry || eingebrachtes Gut *n*; Heiratsgut *n*; Mitgift *f* | **~ s des associés** | shares of the partners || Einlagen *fpl* der Gesellschafter; Geschäftseinlagen | **~ en (de) capital** ; **~ de capitaux** ; **~ de fonds** | capital invested; cash investment || Kapitaleinbringen *f*; Kapitaleinbringen *n*; Bareinlage *f* | **capital d' ~** | investment paid in (brought in); initial (invested) capital || eingezahltes Kapital *n*; Einlagekapital *n* | **compte d' ~** | capital account || Einlagekonto *n*; Anlagekonto *n*; Kapitalkonto | **~ en jouissance** | bringing in for use || Einbringen *n* zwecks (zur) Benutzung | **~ en nature** | investment in kind || Naturaleinbringen *n*; Sacheinbringen; Sacheinlage *f* | **les ~ s en numéraire** | the investment in cash; the cash investment || das in bar Eingebrachte; das Bareinbringen; die Geldeinlage | **~ en propriété** | investment with transfer of title || Einbringen *n* unter Übertragung des Eigentums | **rémunération des ~ s** | consideration for assets brought in || Entgelt (Gegenleistung) für das Einbringen.
★ **~ social** ① | assets *pl* brought into the company || Einbringen *n* in die Gesellschaft | **~ social** ② | business share || Gesellschaftseinlage *f* | **faire ~ de qch.** | to bring in sth. || etw. einbringen.
**apport** *m* Ⓑ [~ dotal] | wife's dowry || eingebrachtes Gut *n* der Ehefrau.
**apport** *m* Ⓒ [cession] | transfer; assignment || Übertragung *f*; Abtretung *f* | **~ d'un brevet** | assignment of a patent || Übertragung eines Patentes | **~ de mines** | mining concession || Bergwerkskonzession *f*.
**apporter** *v* Ⓐ [faire apport] | to bring in || einbringen.
**apporter** *v* Ⓑ [transmettre] | to transfer; to assign || übertragen; abtreten; übermitteln.
**apporter** *v* Ⓒ [fournir] | to bring forward; to furnish ||

beibringen; beschaffen | ~ **des améliorations à qch.** | to make (to effect) improvements in sth.; to improve sth. || an etw. Verbesserungen vornehmen; etw. vervollkommnen | ~ **la preuve** | to furnish proof; to prove || den Beweis erbringen (führen); beweisen | ~ **de bonnes raisons** | to give good reasons || zutreffende Gründe vorbringen.
**apporter** *v* Ⓓ [employer] | to use || anwenden | ~ **du soin à qch.** | to use (to exercise) care in doing sth. || Sorgfalt auf etw. verwenden.
**apporter** *v* Ⓔ [causer] | to cause; to produce || verursachen; hervorrufen | ~ **du dommage** | to cause damage || Schaden nach sich ziehen.
**apporteur** *m* | ~ **de capitaux** | investor of capital (of cash) || Einleger *m* von Bargeld (von Kapitalien).
**apposer** *v* Ⓐ | to affix; to put || anfügen; anbringen; beifügen | ~ **des affiches** | to stick bills || Zettel ankleben | ~ **son parafe à un projet** | to initial (to put one's initials to) a draft || einen Entwurf abzeichnen (mit seinem Handzeichen versehen) | ~ **un sceau** | to affix a seal || ein Siegel beidrücken | ~ **des scellés à qch.** | to affix seals to sth.; to seal sth. || an etw. Siegel anlegen (anbringen); etw. versiegeln | ~ **sa signature à un acte** | to set (to put) one's signature (one's hand) to a deed; to sign a document || einer Urkunde seine Unterschrift beifügen (beisetzen); eine Urkunde unterzeichnen | ~ **un timbre** | to affix a stamp || einen Stempel beidrücken.
**apposer** *v* Ⓑ [insérer] | to insert || einfügen | ~ **une clause à un contrat** | to insert a clause in a contract || eine Bestimmung (eine Klausel) in einen Vertrag einfügen.
**apposition** *f* Ⓐ | affixing || Anbringung *f*; Anlegung *f* | ~ **d'un sceau** | affixing of a seal || Beidrückung *f* eines Siegels; Siegelung *f*; Siegelbeidrückung | ~ **de scellés** | affixing of seals || Anbringung (Anlegung) von Siegeln; Siegelanlegung; Versiegelung *f*.
**apposition** *f* Ⓑ [insertion] | insertion || Einfügung *f*.
**appréciable** *adj* Ⓐ | appreciable; noticeable || merklich; bestimmbar.
**appréciable** *adj* Ⓑ [à estimer] | appreciable; appraisable; to be appraised || schätzbar; abschätzbar; bewertbar; taxierbar.
**appréciateur** *m* | appraiser; valuer; valuator || Schätzer *m*; Abschätzer *m*; Taxator *m*.
**appréciateur** *adj* | appreciative || anerkennend.
**appréciatif** *adj* | devis ~ | estimate || Voranschlag *m* | état ~ | estimate || Verzeichnis *n* mit Wertangaben.
**appréciation** *f* Ⓐ | appreciation; estimation; esteem; respect || Würdigung *f*; Wertschätzung *f*; Hochschätzung *f*; Respekt *m* | une affaire d' ~ | a matter of appreciation || eine Sache der [persönlichen] Wertschätzung | avec ~ | appreciatively || anerkennenderweise.
**appréciation** *f* Ⓑ [discrétion] | discretion || Ermessen *n* | ~ **du juge; pouvoir d' ~ du juge** | discretion of the court || Ermessen des Gerichts; richterliches Ermessen | **liberté d' ~ ; ~ libre; libre ~** | free discretion; free discretionary power || freies Er-

messen; freie Willensentschließung *f*; Entschlußfreiheit *f* | **ordre à ~** | discretionary order || dem Ermessen überlassener Auftrag *m* | **d'après une ~ équitable** | according to equity; equitably || nach billigem Ermessen; nach Billigkeit | **d'après sa libre ~** | at sb.'s free discretion || nach freiem Ermessen; nach Gutdünken.
**appréciation** *f* Ⓒ [jugement] | appreciation || Beurteilung *f*; Würdigung *f*; Kritik *f* | ~ **des épreuves** | appreciation of the evidence || Würdigung der Beweise; Beweiswürdigung | ~ **raisonnée** | reasoned (intelligent) appreciation || verständige (vernünftige) Würdigung.
**appréciation** *f* Ⓓ [estimation] | valuation; estimate; appraisal; appraising || Bewertung *f*; Abschätzung *f*; Schätzung *f* | ~ **d'ensemble** | total estimate || Gesamtbewertung | **ré ~** | revaluation; fresh appraisal || Neubewertung; neue Schätzung | ~ **réservée** | conservative estimate || vorsichtige Schätzung | **faire l' ~ de qch.** | to make a valuation of sth.; to appraise (to value) sth. || etw. bewerten (abschätzen); etw. nach seinem Wert taxieren; den Wert von etw. schätzen (ermitteln).
**appréciation** *f* Ⓔ [hausse de valeur] | rise in value; appreciation || Wertsteigerung *f*; Zunahme *f* an Wert; Wertzunahme *f*; Wertzuwachs *m*.
**apprécier** *v* Ⓐ | ~ **qch.** | to appreciate sth.; to be appreciative of sth.; to value sth. || etw. schätzen (würdigen) (wertschätzen).
**apprécier** *v* Ⓑ [évaluer] | to appraise; to value; to determine (to estimate) the value || abschätzen; schätzen; bewerten; taxieren | **ré ~ qch.** | to revalue sth. || etw. neu bewerten | ~ **la valeur de qch.** | to appraise sth.; to estimate the value of sth. || den Wert von etw. schätzen (ermitteln).
**apprécier** *v* Ⓒ [déterminer] | to determine || bestimmen; beurteilen | **s' ~ à qch.** | to be determined by sth. || sich nach etw. richten (bestimmen).
**appréhender** *v* Ⓐ [saisir] | ~ **q. au corps** | to arrest (to apprehend) (to attach) sb.; to place sb. under arrest || jdn. festnehmen (verhaften) (in Haft nehmen) | ~ **q. en flagrant délit** | to apprehend sb. in the act (in flagrante delicto) || jdn. auf frischer Tat ergreifen.
**appréhender** *v* Ⓑ [craindre; redouter] | to fear || befürchten.
**appréhensibilité** *f* | comprehensibility || Begreiflichkeit *f*; Verständlichkeit *f*.
**appréhensible** *adj* Ⓐ | apprehensible || wahrnehmbar.
**appréhensible** *adj* Ⓑ [compréhensible] | comprehensible; understandable || begreiflich; zu begreifen.
**appréhensible** *adj* Ⓒ [saisissable] | distrainable; attachable || pfändbar.
**appréhensif** *adj* | apprehensive; fearful || besorgt.
**appréhension** *f* Ⓐ [arrestation] | ~ **au corps** | apprehension; arrest; arresting; attachment || Festnahme *f*; Ergreifung *f*; Verhaftung *f*.
**appréhension** *f* Ⓑ [crainte] | apprehension || Befürchtung *f*; Besorgnis *f*.

**appréhension** f Ⓒ [entendement] | understanding; comprehension || Verstehen n; Verständnis n; Auffassung f; Auffassungsvermögen n.

**apprendre** v Ⓐ [étudier] | ~ **à faire qch.** | to learn how to do sth. || etw. erlernen.

**apprendre** v Ⓑ [être informé] | ~ **qch.** | to learn (to hear) of sth. || etw. erfahren; von etw. hören.

**apprenti** m | apprentice || Handwerkslehrling | ~ **de commerce** | commercial (merchant's) apprentice || Handelslehrling; Kaufmannslehrling | **perfectionnement des** ~ **s** | training of apprentices | Lehrlingsausbildung f | **placement des** ~ **s** | placing of apprentices || Lehrlingsvermittlung f | ~ **industriel** | trade apprentice || Gewerbelehrling.

**apprentissage** m Ⓐ | apprenticeship || Lehre f; Lehrzeit f; Lehrverhältnis n | **années d'** ~ | years of apprenticeship | Lehrjahre npl | **certificat d'** ~ | letter (certificate) of apprenticeship || Lehrzeugnis n; Lehrbrief m | **contrat (lettre) d'** ~ | contract (articles) (deed) of apprenticeship || Lehrvertrag m; Lehrkontrakt m | **entrer (se mettre) en** ~ | to take up one's apprenticeship || in die Lehre treten | **être en** ~ **(faire son** ~ **) chez q.** | to serve one's apprenticeship with sb.; to be apprenticed to sb. || bei jdm. in der Lehre sein (stehen) | **mettre q. en** ~ **chez q.** | to apprentice sb. to sb. || jdn. zu jdm. in die Lehre geben | **en** ~ | apprenticed || in der Lehre.

**apprentissage** m Ⓑ | articles || Ausbildung f; Ausbildungszeit f | **être en** ~ **chez q.** | to be articled to sb. || bei jdm. zur Ausbildung sein | **faire son** ~ | to serve one's articles || seine Ausbildung durchmachen | **en** ~ | bound by articles || in der Ausbildung.

**apprentissage** m Ⓒ [prix d' ~ ; taxe d' ~ ] | apprentice fee || Lehrgeld n | **payer son** ~ | to pay for one's experience || Lehrgeld zahlen.

**approbateur** m | assenter; assentor; assentient || Beipflichtender m.

**approbateur** adj | approving; assentient || zustimmend; billigend.

**approbatif** adj | approving [of] || zustimmend; billigend; gutheißend.

**approbation** f Ⓐ | approval; approbation; consent; ratification || Zustimmung f; Billigung f; Genehmigung f | ~ **des comptes** | approval of the accounts || Genehmigung der Rechnung | ~ **de la gestion** | approval of the activities || Billigung der Geschäftsführung | **marque d'** ~ | commendation || Beifallsbezeugung f | **mention de l'** ~ | note of approval (of consent) || Genehmigungsvermerk m; Zustimmungsvermerk.
★ ~ **maritale** | husband's approval (authorization) || ehemännliche Zustimmung | ~ **préalable** | prior approval || vorherige Zustimmung | ~ **tacite** | tacit approval (consent); acquiescence || stillschweigende Zustimmung (Genehmigung).
★ **donner son** ~ **à qch.** | to give one's consent to sth. || für etw. seine Zustimmung geben (erteilen) | **obtenir (recevoir) l'** ~ **de q.** | to meet with (to receive) sb.'s approval || jds. Billigung finden (erhalten); von jdm. gebilligt werden.

**approbation** f Ⓑ [ ~ des comptes] | certifying of accounts || Bescheinigung f der Richtigkeit der Rechnungsführung.

**approbativement** adv | approvingly || in billigendem Ton.

**approchable** adj | approachable; accessible || zugängig; zugänglich.

**approchant** adj | approximating || annähernd.

**approche** f | approach || Zugang m | **d'une facile** ~ || easy of access || leicht zugänglich.

**approché** adj | approximate; approximative || annähernd; ungefähr | **aperçu** ~ ; **devis** ~ | rough (approximate) estimate (estimate of cost) || roher (ungefähr) Überschlag (Kostenüberschlag).

**approcher** v | ~ **q. au sujet de qch.** | to approach sb. on (for) sth. || an jdn. wegen etw. herantreten.

**approfondi** adj | **connaissance** ~ **e** | profound knowledge; thorough command; mastery || gründliches Wissen n; gründliche Kenntnisse fpl | **enquête** ~ **e** | thorough enquiry || gründliche Untersuchung f | **étude** ~ **e** | careful study || gründliches (sorgfältiges) Studium n.

**appropriation** f Ⓐ | appropriation || Aneignung f | ~ **de fonds** | embezzlement of money || Unterschlagung f von Geld(ern) | ~ **d'objets trouvés** | illegal detention of sth. found || Fundunterschlagung f.

**appropriation** f Ⓑ [adaptation] | adaptation || Anpassung f.

**appropriation** f Ⓒ [attribution] | allocation || Zuweisung f | ~ **de fonds** | allocation of funds || Zuweisung von Mitteln.

**approprié** adj Ⓐ | appropriate || geeignet | **prendre les mesures** ~ **es** | to take appropriate action (measures) || geeignete Maßnahmen ergreifen | **juger** ~ **qch.** | to deem sth. appropriate || etw. für geeignet halten (erachten).

**approprié** adj Ⓑ | proper; suitable || passend; gehörig; angebracht.

**approprier** v Ⓐ | **s'** ~ **qch.** | to appropriate sth. || sich etw. aneignen | **s'** ~ **des fonds** | to embezzle money || Geld(er) unterschlagen.

**approprier** v Ⓑ [adapter] | ~ **qch. à qch.** | to adapt sth. to sth. || etw. einer Sache anpassen | **s'** ~ | to adapt os. || sich anpassen.

**approprier** v Ⓒ [attribuer] | ~ **des fonds** | to allocate funds || Mittel zuweisen.

**approuvé** adj | approved || genehmigt | **être** ~ | to receive (to meet with) approval || die Genehmigung (die Billigung) erhalten; gebilligt werden | **lu (vu) et** ~ | read (seen) and approved (confirmed) || gelesen (gesehen) und genehmigt (bestätigt).

**approuver** v | ~ **qch.** | to approve of sth.; to consent (to agree) to sth.; to sanction sth. || zu etw. seine Zustimmung geben; etw. billigen (gutheißen) (genehmigen) | ~ **un avis;** ~ **une opinion** | to assent to (to endorse) an opinion || einer Meinung (einer Ansicht) beitreten (beipflichten) | ~ **un contrat** | to ratify a contract || einen Vertrag genehmigen | ~

**une proposition** | to approve of a proposal || einen Vorschlag billigen (gutheißen) | **ne pas ~ qch.** | to disapprove of sth. || etw. mißbilligen.

**approvisionnement** *m* Ⓐ | supplying; provisioning; victualling || Versorgung *f;* Lebensmittelversorgung; Verproviantierung *f* | **contrat d' ~** | supply (procurement) contract || Versorgungsvertrag *m* | **difficultés d' ~** | difficulties of supply || Versorgungsschwierigkeiten *fpl* | **~ d'eau** | water supply; supply of water || Wasserversorgung | **~ du marché (des marchés)** | supply of the market(s); market supply || Belieferung des Marktes (der Märkte); Marktbelieferung *f* | **~ d'un navire** | provisioning of a ship || Verproviantierung eines Schiffes | **ré ~** | reprovisioning; revictualling; replenishing of supplies || Neuverproviantierung; Ergänzung *f* (Wiederauffüllung *f*) der Vorräte | **sécurité d' ~** | security of supply || Versorgungssicherheit *f*| **source d' ~** | source of supply || Versorgungsquelle *f;* Lieferquelle | **~ insuffisant** | insufficient supply; shortage of supplies || ungenügende Versorgung.

**approvisionnement** *m* Ⓑ | supply; stock; provision || Vorrat *m;* Proviant *m* | **~ s de guerre** | war supplies (material); military stores *pl* || Kriegsvorräte *mpl;* Kriegsbedarf *m;* Vorräte an Kriegsmaterial | **magasin d' ~ s** | stores *pl* | Proviantmagazin *n* | **~ s de navires** | marine (ship) stores; ship chandlery || Schiffsbedarfsmagazin | **faire un ~ de qch.** | to lay in (to take in) a supply of sth. || einen Vorrat von etw. anlegen.

**approvisionner** *v* | to supply; to provision; to furnish with supplies; to victual || versorgen; verproviantieren; mit Lebensmitteln versorgen | **s' ~** | to lay in (to take in) supplies (a supply) || sich verproviantieren; sich einen Vorrat anlegen | **~ q. de qch.** | to supply (to provide) (to equip) sb. with sth. || jdn. mit etw. versehen (versorgen) (ausrüsten) | **s' ~ de qch.** | to supply os. with sth. || sich mit etw. versorgen | **ré ~** | to revictual || neu verproviantieren.

**approvisionneur** *m* | supplier; purveyor; furnisher of supplies || Lieferer *m;* Lieferant *m* | **~ de navires** | ship(ship's) chandler; marine-store dealer || Lieferant von Schiffsbedarf (von Schiffsproviant).

**approximatif** *adj* | approximate; rough | annähernd; ungefähr | **bilan ~** | rough (trial) balance || Rohbilanz *f;* Probebilanz; Überschlagbilanz | **calcul ~** | rough calculation || ungefähre Berechnung *f*.

**approximation** *f* [estimation approximative] | rough (approximate) estimate || ungefähre (rohe) Schätzung | **par ~** | approximately || annäherungsweise; annähernd.

**approximativement** *adv* | approximately; roughly || annähernd; annäherungsweise; ungefähr.

**appui** *m* | support; assistance; aid || Unterstützung *f;* Hilfe *f* | **~ d'un candidat** | backing up of a candidate || Unterstützung eines Kandidaten | **déclaration d' ~** | declaration of support; declaration (promise) to render assistance || Unterstützungserklärung *f;* Beistandserklärung | **document (pièce) (preuve) à l' ~** ; **pièce d' ~** | voucher (document) in support (in proof); voucher || Belegstück *n;* Beleg *m;* Beweisstück; schriftliche Unterlage *f* | **passage à l' ~** | quotation || Belegstelle *f* | **point d' ~** | base; post || Stützpunkt *m* | **point d' ~ éloigné** | outlying station (post) || entfernter Stützpunkt | **point d' ~ maritime** | naval base (station) (port) || Flottenstützpunkt; Flottenbasis *f;* Marinebasis *f* | **avec preuves à l' ~** | supported by evidence (by proofs) || mit Beweisen (mit Beweismaterial) versehen.

★ **~ financier** | financial (pecuniary) support (assistance) (aid) || finanzielle Hilfe (Unterstützung); Geldhilfe; Geldunterstützung; pekuniäre Hilfe | **~ moral** | moral support || moralische Unterstützung | **~ mutuel** | mutual assistance || gegenseitiger Beistand; gegenseitige Unterstützung.

★ **prêter ~** | to give (to render) assistance; to assist; to lend a helping hand || Hilfe (Beistand) leisten; helfen; beistehen | **prêter à q. un ~ efficace** | to lend effective help to sb. || jdn. wirksam (nachhaltig) unterstützen | **prêter son ~ à q.** | to give sb. support; to back sb. up; to back sb. || jdm. Unterstützung gewähren; jdn. unterstützen | **prêter aide et ~ à l'ennemi** | to lend aid and comfort to the enemy || dem Feind Hilfe und Unterstützung gewähren | **trouver aide et ~** | to find help and assistance (support) || Hilfe und Unterstützung finden | **ne trouver aucun ~** | to obtain no support || ohne Unterstützung bleiben | **venir à l' ~ de qch.** | to give (to lend) support to sth. || etw. unterstützen | **à l' ~ de** | in support of || zur Unterstützung (zum Belege) von | **sans ~** Ⓛ | without support; unsupported; unaided || ohne Unterstützung | **sans ~** Ⓜ | helpless || hilflos.

**appuyé** *part* | **~ sur des faits** | supported by (based on) facts || auf Tatsachen gestützt; durch Tatsachen belegt.

**appuyer** *v* Ⓐ [supporter] | to support; to second || unterstützen | **~ une affirmation** | to sustain an assertion || eine Behauptung unterstützen | **~ q. dans sa demande** | to support sb. in his request || jdn. mit seiner Forderung unterstützen | **~ une pétition** | to support a petition || ein Gesuch befürworten | **~ une proposition** | to second a proposal || einen Vorschlag unterstützen.

★ **pour ~** | in support of || zur Unterstützung (zum Beleg) von | **~ q.** | to lend (to give) (to render) assistance to sb.; to assist sb. || jdm. Hilfe (Beistand) leisten (gewähren) | **~ qch.** | to give (to lend) support to sth. || etw. unterstützen.

**appuyer** *v* Ⓑ [baser] | to base || stützen | **s' ~ d'une autorité** | to rely on sb.'s authority || sich auf eine Autorität berufen | **~ son opinion sur qch.** | to base (to ground) one's opinion on sth. || seine Meinung (seine Ansicht) auf etw. stützen | **s' ~ sur q.** | to rely (to depend) on sb. || sich auf jdn. stützen (berufen) | **s' ~ sur qch.** | to take sth. as a basis; to found (to build) upon sth. || sich auf etw. stützen.

**après-bourse** *f* | **l'** ~ | the after-hours *pl* ‖ die Nachbörse | **le cours d'** ~ | the street price; the price after hours ‖ der nachbörsliche Kurs.

**après-guerre** *m* Ⓐ | **l'** ~ | post-war conditions *pl* ‖ die Nachkriegsverhältnisse *npl*.

**après-guerre** *m* Ⓑ | **l'** ~ | post-war period ‖ die Nachkriegszeit.

**après-vente** *adj* | **service** ~ | after-sales service ‖ Kundendienst.

**à-propos** *m* Ⓐ | appropriateness; opportuneness ‖ Geeignetheit *f* | **manque d'** ~ | inopportuneness ‖ Ungeeignetheit.

**à-propos** *m* Ⓑ [opportunité] | timeliness ‖ Rechtzeitigkeit *f*.

**apte** *adj* | fit; capable ‖ fähig; tauglich; geeignet | **être** ~ **à qch.** | to be suitable (fit) (adapted) (qualified) for sth. ‖ für etw. geeignet sein; sich für etw. eignen | ~ **à faire qch.** | fit (suited) (qualified) to do sth. ‖ fähig (geeignet), etw. zu tun | ~ **à hériter**; ~ **à succéder** | entitled (able) to inherit ‖ fähig zu erben (Erbe zu sein); erbfähig | ~ **à occuper un poste** | fit (fitted) for a post ‖ fähig, einen Posten zu bekleiden | ~ **à tester** | capable of making one's will; capable to devise property ‖ testierfähig.

**aptitude** *f* | capability; aptitude; capacity; fitness; suitability ‖ Fähigkeit *f*; Tauglichkeit *f*; Eignung *f* | **brevet d'** ~ | certificate of qualification (of competency); qualifying certificate; proof of ability (of qualification) ‖ Befähigungsnachweis *m*; Nachweis der Tauglichkeit; Fähigkeitszeugnis *n* | ~ **au travail** | working capacity; capacity to work ‖ Arbeitsfähigkeit | ~ **personnelle** | personal ability ‖ persönliche Eignung | ~ **à qch.**; ~ **à faire qch.** | capacity for doing sth.; competency for sth. (to do sth.) ‖ Fähigkeit (Befähigung), etw. zu tun.

**apurement** *m* Ⓐ | ~ **des comptes** | auditing and verifying of the accounts ‖ Prüfung *f* der Bücher und Bescheinigung ihrer Richtigkeit | **faire l'** ~ **des comptes** | to audit and verify the accounts ‖ die Bücher prüfen und ihre Richtigkeit bescheinigen.

**apurement** *m* Ⓑ [règlement] | clearance ‖ Bereinigung *f* | ~ **des comptes** | final clearance of the accounts ‖ endgültiger Abschluß der Rechnungen | ~ **des périodes de comptabilisation antérieures** | discharge of liabilities from previous accounting periods ‖ Abschluß von früheren Verbuchungszeiträumen.

**apurement** *m* Ⓒ [douane] | ~ **des marchandises** | final clearance of goods ‖ endgültige Verzollung von Waren | ~ **d'un bordereau** | discharge of a consignment note ‖ Erledigung eines Versandscheins.

**apurer** *v* Ⓐ | ~ **les comptes** | to audit and verify the accounts ‖ die Bücher prüfen und ihre Richtigkeit bescheinigen.

**apurer** *v* Ⓑ [régler] | ~ **un compte** | to settle an account ‖ ein Konto ausgleichen (saldieren) | ~ **les comptes** | to make final clearance of the accounts ‖ die Bücher endgültig abschließen | ~ **une dette** | to clear (to settle) a debt ‖ eine Schuld begleichen (bereinigen) | ~ **une obligation** | to discharge a liability ‖ eine Verbindlichkeit glattstellen.

**aquilien** *adj* | **action** ~ **ne** | action for tort ‖ Klage *f* aus unerlaubter Handlung; Deliktsklage | **responsabilité** ~ **ne** | liability in tort ‖ außervertragliche Haftung; Haftung aus unerlaubter Handlung (aus Delikt); Deliktshaftung.

**arabe** *adj* | **chiffres** ~ **s** | arabic numerals ‖ arabische Ziffern.

**arable** *adj* | arable; tillable ‖ anbaufähig.

**arbitrable** *adj* | **différence** ~ | dispute which may be submitted to arbitration ‖ Streit *m*, welcher im schiedsrichterlichen Verfahren ausgetragen werden kann | **litige** ~ | difference submissible to arbitration ‖ im schiedsrichterlichen Verfahren beizulegender Streit.

**arbitrage** *m* Ⓐ | arbitration; arbitral justice ‖ Schiedsgericht *n*; Schiedsgerichtsbarkeit *f* | **clause** ① **d'** ~ | arbitration clause ‖ Schiedsklausel *f*; Schiedsgerichtsklausel | **clause** ② **(compromis) (contrat) (convention) (traité) d'** ~ | arbitration agreement (bond) (treaty); agreement (contract) of arbitration ‖ Schiedsvertrag *m*; Schiedsabkommen *n* | **commission (conseil) d'** ~ | arbitration commission (committee); board of arbitration (of arbitrators); conciliation board ‖ Schiedsausschuß *m*; Schlichtungsausschuß; Schiedskommission *f* | **cour (tribunal) d'** ~ | court of arbitrators (of arbitration) (of arbitral justice) (of referees); arbitration court ‖ Schiedsgerichtshof *m*; Schiedsgericht *n*; Schiedshof *m* | ~ **obligatoire** | compulsory arbitration ‖ Zwangsschlichtung *f*; obligatorisches Schiedsverfahren *n* | **par** ~ | by arbitration; by arbitrating ‖ durch Schiedsgericht; durch Schiedsrichter; schiedsrichterlich; durch Schiedsspruch.

**arbitrage** *m* Ⓑ [procédure d' ~ ] | arbitration procedure (proceedings *pl*) ‖ schiedsgerichtliches Verfahren *n*; Schiedsgerichtsverfahren *n*; Schiedsverfahren | **droits (frais) d'** ~ | cost of arbitration; arbitration cost(s) (fees) ‖ Kosten *pl* des schiedsgerichtlichen Verfahrens; Schiedsgerichtskosten; Schiedskosten | **procédure d'** ~ **obligatoire** | compulsory arbitration proceedings ‖ Zwangsschlichtungsverfahren | ~ **entre propositions** | adjudication (arbitration) (trade-off) between proposals ‖ gegenseitiges Abwägen von Vorschlägen; Aushandeln eines Vergleiches zwischen Vorschlägen | **règlement par** ~ | settlement by arbitration ‖ Beilegung *f* (Erledigung *f*) im Schiedsverfahren | ~ **commerciel** | commercial arbitration ‖ Handelsschiedsgerichtsbarkeit *f* | **soumettre (référer) qch. à un (a l')** ~ | to refer (to submit) sth. to arbitration; to arbitrate ‖ etw. schiedsrichterlich entscheiden lassen; etw. einem Schiedsgericht überweisen (vorlegen) | **par** ~ | by arbitration; by arbitrating ‖ durch schiedsgerichtliches Verfahren.

**arbitrage** *m* Ⓒ [sentence d' ~ ] | arbitration (arbitrator's) (arbitral) award; award ‖ Schiedsspruch *m*; Schiedsurteil *n*; schiedsrichterliche (schiedsge-

richtliche) Entscheidung *f* | **s'en tenir à l'** ~ **de q.** | to abide by sb.'s arbitration || sich jds. Schiedsspruch unterwerfen.

**arbitrage** *m* Ⓓ [opération de bourse] | arbitrage; arbitraging || Arbitragegeschäft *n;* Wechselhandel *m;* Arbitrage *f* | ~ **de banque** | arbitrage || Bankarbitrage | ~ **du change** | arbitration of exchange || Devisenarbitrage | ~ **de change**; ~ **sur les lettres de change** | bill (exchange) arbitration; arbitrage (arbitraging) in bills || Wechselarbitrage | ~ **en reports** | jobbing in contangoes || Reportgeschäft | ~ **à terme** | option business (bargain) || Termingeschäft; Terminabschluß | ~ **sur valeurs** ① | arbitrage (arbitraging) in stocks || Effektenarbitrage; Börsenarbitrage | ~ **sur valeurs** ② | arbitrage business (in bills) || Arbitragegeschäft; Wechselarbitrage.

**arbitrager** *v* | to arbitrate; to do arbitrage business || arbitrieren; Arbitragegeschäfte machen.

**arbitragiste** *m* | arbitrage dealer; arbitragist || Arbitragehändler *m;* Arbitragist *m.*

**arbitragiste** *adj* | **syndicat** ~ | arbitrage syndicate || Arbitrage-Syndikat *n.*

**arbitraire** *m* Ⓐ [libre appréciation; discrétion] | discretion || Ermessen *n;* freies Ermessen | ~ **du juge;** ~ **légal** | discretion of the court (of the judge) || Ermessen des Gerichts; richterliches Ermessen | **être laissé à l'** ~ **du juge** | to be left to the discretion of the court || dem richterlichen Ermessen überlassen sein | **laisser qch. à l'** ~ **de q.** || to leave sth. to sb.'s discretion | **etw. jds.** Ermessen überlassen; etw. in jds. Ermessen stellen | **à l'** ~ **de q.** | at sb.'s discretion (pleasure) || nach jds. Ermessen (Belieben) (Gutdünken).

**arbitraire** *m* Ⓑ | arbitrariness; arbitrary action (power) || Eigenmächtigkeit *f;* Gutdünken *n;* Willkür *f* | **acte d'** ~ | arbitrary act || Akt der Willkür; Willkürakt | **règne de l'** ~ | arbitrary (despotic) government || Willkürherrschaft *f;* Despotie *f.*

**arbitraire** *adj* Ⓐ [discrétionnaire] | discretionary; left to the discretion || dem Ermessen (dem Gutdünken) überlassen; in das Ermessen gestellt | **amende** ~ ; **peine** ~ ① | discretionary fine || dem Ermessen des Richters anheimgestellte Geldstrafe *f* (Buße *f*) | **peine** ~ ② | discretionary punishment || in das richterliche Ermessen gestellte Strafe *f* | **décision** ~ | arbitrary decision || Entscheidung *f* nach freiem Ermessen.

**arbitraire** *adj* Ⓑ | arbitrary; bound by no law || eigenmächtig; willkürlich | **acte** ~ | arbitrary act || willkürlicher Akt; Akt der Willkür | **mesure unilatérale** ~ | arbitrary unilateral measure || einseitiger Willkürakt *m;* Willkür *f* | **pouvoir** ~ | arbitrary power || Willkür *f;* Gutdünken *n* | **prix** ~ | arbitrary price || willkürlicher Preis *m.*

**arbitrairement** *adv* Ⓐ | arbitrarily; at will || eigenmächtigerweise.

**arbitrairement** *adv* Ⓑ | in a high-handed (overbearing) manner; despotically || willkürlich; nach Willkür.

**arbitral** *adj* || arbitral || schiedsrichterlich; schiedsgerichtlich | **clause** ~ **e** | arbitration agreement (bond) (clause) || Schiedsabkommen *n;* Schiedsvertrag *m* | **commission** ~ **e** | arbitration committee; arbitration (mediation) (conciliation) board || Schiedsausschuß *m;* Schlichtungsausschuß; Schiedsausschuß; Schiedskommission *f* | **compromis** ~ | compromise made before an arbitrator || vor einem Schiedsrichter geschlossener Vergleich *m* | **décision** ~ **e; jugement** ~ ; **prononcé** ~ ; **sentence** ~ **e** | arbitrator's award (finding); arbitration (arbitral) award; award; arbitrament || Schiedsspruch *m;* Schiedsurteil *n;* Schiedsentscheid *m;* schiedsrichterliche Entscheidung *f;* schiedsgerichtliches Urteil *n* | **juge** ~ | arbitrator; arbiter; referee || Schiedsrichter *m;* Schiedsmann *m* | **juridiction** ~ | arbitral jurisdiction (justice) || Schiedsgerichtsbarkeit *f* | **loi sur la juridiction** ~ **e** | arbitration law || Gesetz *n* über die Schiedsgerichtsbarkeit | **procédure** ~ **e** | arbitration procedure (proceedings) || schiedsrichterliches Verfahren *n;* Schiedsverfahren; Schlichtungsverfahren | **règlement** ~ ; **solution** ~ **e** | settlement by arbitration || Beilegung *f* (Erledigung *f*) im Schiedsverfahren (durch Schiedsspruch) | **tribunal** ~ | court of arbitration (of arbitrators); arbitration court || Schiedsgericht *n;* Schiedsgerichtshof *m;* Schiedshof.

**arbitre** *m* Ⓐ [arbitrateur] | arbitrator; arbiter; referee || Schiedsrichter *m;* Schiedsmann *m;* Schlichter *m* | ~ **amiable compositeur** | friendly arbitrator || Schlichter; Schiedsmann | **sur** ~ ; **sur-** ~ ; **tiers-** ~ | umpire || Obmann *m* des Schiedsgerichts; Schiedsobmann; Oberschiedsrichter | **tribunal d'** ~ **s** | court of arbitrators (of arbitration) || Schiedsgericht *n;* Schlichtungsausschuß *m* | **décider (juger) en qualité d'** ~ | to arbitrate || als Schiedsrichter amtieren; schlichten | **trancher par des** ~ **s** | to settle by arbitration || durch Schiedsspruch (schiedsrichterlich) entscheiden | **par des** ~ **s** | by arbitrators; by arbitration || schiedsrichterlich; schiedsgerichtlich.

**arbitre** *m* Ⓑ [puissance de se déterminer] | **franc** ~ ; **libre** ~ | free will || freie Willensbestimmung *f* | **agir selon son libre** ~ | to have free agency || nach freiem Willensentschluß handeln.

**arbitre-juge** *m* | arbitrator; friendly arbitrator || Schiedsrichter *m;* Schlichter *m;* Schiedsmann *m.*

**arbitre président** *m* | umpire || Obmann *m* des Schiedsgerichts; Schiedsobmann; Oberschiedsrichter.

**arbitrer** *v* Ⓐ [juger en qualité d'arbitre] | to hear (to decide) (to settle) as arbitrator; to arbitrate || schiedsrichterlich (als Schiedsrichter) entscheiden | **s'** ~ | to be fixed (to be decided) by arbitration || durch Schiedsspruch entschieden werden; geschlichtet (schiedsrichterlich geregelt) werden | ~ **un conflit** | to settle a dispute by arbitration || eine Streitsache durch Schiedsspruch erledigen.

**arbitrer** *v* Ⓑ [soumettre qch. à l'arbitrage] | to submit

**arbitrer** v Ⓑ *suite*
(to refer) to arbitration || schiedsrichterlich entscheiden lassen; einem Schiedsgericht überweisen.
**arbitrer** v Ⓒ [faire l'arbitrage] | to arbitrage; to do arbitrage business || arbitrieren; Arbitragegeschäfte machen.
**arbitre rapporteur** *m* | referee [in commercial disputes] || Schiedsrichter *m* [in Handelsstreitigkeiten].
**arbre** *m* | ~ **généalogique** | genealogical tree (table); family tree || Stammbaum *m;* Stammtafel *f;* Ahnentafel; Geschlechtsregister *n*.
**archétype** *m* | archetype; prototype || Urbild *n;* Vorbild; Urtyp *m*.
**architecte** *m* | architect || Architekt *m;* Baumeister *m*.
**archives** *fpl* | **les ~** | the archives; the records; the record office || das Archiv | **~ de l'Etat** | state archives; public records || Staatsarchiv | **~ de famille;** **~ privées** | family records || Familienarchiv | **~ mortes,** dead files || abgelegte Akten.
**archiviste** *m* | archivist; recorder; keeper of the records || Archivar *m*.
**argent** *m* Ⓐ [monnaie] | money; cash | Geld *n;* Bargeld; bares Geld | **acquistion (action de faire) de l' ~** | earning of money; money making || Gelderwerb *m;* Geldverdienen *n* | **affaire (question) d' ~** ① | matter of money; money (monetary) (financial) (pecuniary) affair (matter) || Geldsache *f;* finanzielle Angelegenheit *f;* Geldangelegenheit | **affaire (question) d' ~** ② | money (financial) question; question of money || Geldfrage *f;* Finanzfrage | **affaires d' ~** | money matters (concerns) || Geldangelegenheiten *fpl;* Geldgeschäfte *npl* | **amas d' ~** | heap (pile) of money || Haufen *m* (Menge *f*) Geldes | **amasseur d' ~** | hoarder of money (of capital) || Geldhamster *m* | **annuité (rente) en ~** | cash annuity; annuity (pension) in cash || Rente *f* in Geld; Geldrente; Kapitalrente | **aristocratie de l' ~** | aristocracy of finance || Geldaristokratie *f* | **avance d' ~** ① | advance in cash; cash advance || Vorschuß *m* in bar; Barvorschuß | **avance d' ~** ② | loan of money || Gelddarlehen *n* | **avances d' ~ au jour le jour** | day-to-day advances || tägliche (täglich kündbare) Gelder *npl* | **faire une avance d' ~** | to advance money || Geld vorschießen (vorstrecken) | **besoin(s) d' ~** | demand for capital (for finance); pecuniary (financial) requirements || Geldbedarf *m;* Kapitalbedarf; Finanzbedarf | **~ en caisse** | to have cash (money) on hand || Bargeld in der Kasse haben; bei Kasse sein | **créance d' ~** | claim for money; pecuniary (money) claim || Anspruch *m* in Geld; Geldforderung *f* | **dépense d' ~** ① | expenditure of money || Geldausgabe *f* | **dépense d' ~** ② | cash expenditure; expense || Barausgabe *f;* bare Ausgabe | **dépôt d' ~** | (d'une somme d' ~ ) | deposit(ing) of money; cash deposit || Deponierung *f* (Hinterlegung *f*) von Bargeld; Geldhinterlegung; Barhinterlegung; Bardepot *n* | **dépôt de l' ~ à la banque** | depositing of money in bank || Einzahlung *f* von Geld bei der Bank | **~ mis en dépôt** ① | deposit (deposited) money; deposits || Depositengelder *npl* | **~ mis en dépôt** ② | money in trust; trust money || anvertrautes Geld | **dépréciation de l' ~** | currency (monetary) depreciation) (devaluation); depreciation (devaluation) of the currency (of money) || Geldabwertung *f;* Geldentwertung *f;* Währungsabwertung; Währungsverschlechterung *f;* Geldwertverschlechterung | **dette d' ~** | money debt || Geldschuld *f;* Barschuld | **disette (manque) (pénurie) d' ~** | lack (want) (scarcity) (shortness) of money || Geldmangel *m;* Geldknappheit *f;* Geldnot *f* | **don d' ~** | present of money; gratuity || Geldgeschenk *n* | **encaisse or et ~** | cash and bullion in hand || Metallreserve *f* | **embarras d' ~** | financial (pecuniary) difficulty (embarrassment) || Geldverlegenheit *f* | **mettre de l' ~ à intérêt** | to put out money at interest || Geld auf Zinsen anlegen | **~ au jour le jour** | daily (day-today) money (loans); call money || tägliches (täglich kündbares) Geld; Geld auf tägliche Kündigung | **loyer de l' ~** | interest on loan || Darlehenszins *m* | **les loyers de l' ~** | the interest rates || die Geld(zins)sätze *mpl* | **marché de l' ~** | money (capital) market || Geldmarkt *m;* Kapitalmarkt | **mariage d' ~** | marriage for money; money match || Geldheirat *f* | **perte d' ~** | loss of money; pecuniary (financial) loss || Geldverlust *m;* Barverlust | **~ de poche** | pocket money || Taschengeld *n* | **prêt en ~ (d' ~ )** | loan (advance) of money; advance in cash || Gelddarlehen *n;* Bardarlehen; Vorschuß *m* in bar | **prêteur d' ~** | money-lender || Geldverleiher *m;* Geldgeber *m;* Darlehensgeber | **réparation d'un dommage en ~** | compensation in cash; cash indemnity; pecuniary compensation || Entschädigung *f* (Ersatz *m*) in Geld; Geldentschädigung; Geldersatz | **somme d' ~** | sum (amount) of money || Geldsumme *f;* Geldbetrag *m;* Summe Geldes | **payer ~ sur table** | to pay cash down || bar (in bar) zahlen (bezahlen) | **valeur en ~** | money (monetary) value || Geldwert *m;* Geldeswert | **~ à vue** | money on call; call (day-to-day) money || tägliches (täglich kündbares) (täglich rückzahlbares) Geld.

★ **~ bon marché** | cheap money || billiges Geld | **~ comptant** | ready money (cash); cash in hand; cash || Bargeld; bares Geld | **payer ~ comptant** | to pay cash || bar zahlen (bezahlen) | **~ courant** | current money; currency || Umlaufsmittel *n;* Zahlungsmittel | **~ dormant; ~ mort** | idle money; money lying idle (paying no interest) || totes Kapital *n* | **~ liquide** | ready money (cash); liquid funds || flüssige Geldmittel *npl* (Mittel) | **~ liquide et sec** | hard cash on hand || bares Geld auf der Hand | **~ monnayé; ~ sec** | coined (minted) money; hard cash; coin(s) || gemünztes Geld; Münzgeld; Hartgeld; Münzen *fpl* | **~ remboursable** | call money || täglich rückzahlbares Geld | **payer en ~ sec** | to pay in hard cash || in klingender Münze zahlen.

★ **avancer de l'** ~ | to advance (to lend) money || Geld vorschießen (vorstrecken) (leihen) | **n'avoir pas (plus) d'** ~ | to be out of money (of cash) || ohne Geld sein; kein Geld mehr haben | **emprunter de l'** ~ **à q.** | to borrow (to borrow money) from sb. || von jdm. Geld aufnehmen; sich von jdm. Geld leihen | **faire (gagner) de l'** ~ | to make (to earn) money || Geld verdienen | **faire** ~ **de qch.** | to convert sth. into money; to turn sth. into cash || aus etw. Geld herausschlagen; etw. zu Geld machen | **placer de l'** ~ | to invest money || Geld anlegen (investieren) | **prendre qch. pour bon** ~ **(pour ~ comptant)** | to take sth. at its face value || etw. für bare Münze nehmen | **se procurer (trouver) de l'** ~ | to raise money (funds) || Geld aufbringen (beschaffen); sich Geld verschaffen | **travailler pour de l'** ~ | to work for pay (for money) || gegen Lohn arbeiten | **valoir de l'** ~ | to be worth money || Geld wert sein | **sans** ~ | penniless; without means; without money; out of funds; destitute || mittellos; ohne Mittel; ohne Geld; ohne Vermögen; vermögenslos; unbemittelt.
**argent** *m* Ⓑ [métal blanc] | silver || Silber *n* | ~ **en barre (en barres) (en lingot)** | silver in bars (in ingots); bar silver || Silber in Barren; Barrensilber | **barre (lingot) d'** ~ | silver ingot (bar) || Silberbarren *m* | **encaisse-** ~ | silver and bullion || Silberbestand *m* | **étalon-** ~ ; **monnaie-** ~ ; **étalon (monnaie) d'** ~ | silver standard (coinage) (currency) || Silberwährung *f* | **matières d'** ~ | silver bullion || Silberbarren *mpl* | **noces d'** ~ | silver wedding || Silberhochzeit *f;* silberne Hochzeit | **numéraire (pièce) d'** ~ ; **pièce en** ~ ; ~ **blanc; ~ monnayé** | silver coin (money); coined silver || Silbermünze *f;* Silbergeld *n;* gemünztes Silber | ~ **au titre** | standard silver | Silber von gesetzlicher Feinheit | ~ **fin** | fine silver || Feinsilber.
**argentier** *m* Ⓐ [trésorier] | treasurer || Finanzverwalter *m.*
**argentier** *m* Ⓑ [changeur de monnaie] | money-changer || Geldwechsler *m.*
**argentier** *m* Ⓒ [prêteur d'argent] | money-lender || Geldverleiher *m;* Darlehensgeber *m.*
**argent-métal** *s* | silver || [ungemünztes] Silber.
**arguer** *v* Ⓐ [déduire; conclure] | ~ **qch. de qch.** | to infer (to conclude) sth. from sth. || etw. aus etw. folgern (schließen); von etw. auf etw. schließen (einen Schluß ziehen).
**arguer** *v* Ⓑ [disputer] | to argue; to dispute || argumentieren; einwenden | ~ **une pièce de faux** | to dispute the validity of a document || die Echtheit einer Urkunde bestreiten.
**argueur** *m* | arguer; disputer; disputatious person | Rechthaber *m;* rechthaberische Person *f.*
**argument** *m* Ⓐ [raisonnement] | argument || Beweisführung *f;* Schlußfolgerung *f;* Argument *n* | **la force (la solidité) d'un** ~ | the soundness of an argument || die Stichhaltigkeit eines Argumentes | **par manière d'** ~ | for argument's sake; by way of argument || um einen Fall anzunehmen; gesetzten Falles | **production d'un** ~ | bringing of an argument || Vorbringen *n* eines Arguments (eines Streitpunktes).
★ ~ **concluant;** ~ **démonstratif;** ~ **probant** | conclusive argument || schlüssiges Argument | ~ **irréfutable;** ~ **irrésistible** | irrefutable argument || unwiderlegbares Argument | ~ **péremptoire** | decisive argument || durchgreifendes (durchschlagendes) (stichhaltiges) Argument | ~ **subtil** | fine-drawn argument || feinsinnige (scharfsinnige) Argumentierung.
★ **appuyer (insister sur) (faire valoir) un** ~ | to reinforce an argument || einem Argument Nachdruck geben (verleihen) | **présenter un** ~ | to advance (to put forward) an argument || ein Argument vortragen | **réfuter (rétorquer) un** ~ | to refute (to confute) an argument || ein Argument widerlegen | **pousser trop loin un** ~ | to overstrain an argument || ein Argument zu weit führen (treiben) | **tirer** ~ **de qch.** | to argue from sth. || aus etw. folgern (den Schluß ziehen).
**argument** *m* Ⓑ [sommaire] | outline; summary; synopsis || Hauptinhalt *m;* Inhaltsangabe *f;* Zusammenfassung *f.*
**argumentateur** *m* | arguer || Rechthaber *m.*
**argumentateur** *adj* | argumentative || rechthaberisch.
**argumentation** *f* | argumentation; substantiation; conclusion || Beweisführung *f;* Folgerung *f;* Schlußfolgerung; Schluß *m;* Argumentation *f.*
**argumenter** *v* | to argue; to conclude || schließen; Schlüsse ziehen; folgern; | ~ **contre qch.** | to argue against sth. || gegen etw. Beweisgründe vorbringen.
**argutie** *f* | intricacy || Spitzfindigkeit *f.*
**arithmétique** *adj* | **la moyenne** ~ | the arithmetic average (mean) || das einfache (arithmetische) Mittel.
**armateur** *m* | owner; shipowner || Reeder *m;* Schiffseigner *m* | **co** ~ | joint owner of a ship || Mitreeder.
**armateur-affréteur** *m* | owner and charterer; manager-freighter || Reeder *m* und Befrachter *m.*
**armateur-gérant** *m;* **armateur-titulaire** *m* | managing owner [of a vessel]; ship's husband (manager) || Mitreeder; Korrespondenzreeder.
**armateur-individu** *m* | individual shipowner || Schiffsreeder als Einzelperson.
**armateur-propriétaire** *m* | shipowner || Schiffseigentümer *m;* Schiffseigner *m.*
**armature** *f* | **l'** ~ **de l'Etat** | the structure of the State || das Staatsgefüge | **l'** ~ **financière d'une entreprise** | the financial structure of an enterprise || das Finanzgefüge (die finanzielle Struktur) eines Unternehmens.
**arme** *f* | arm; weapon || Waffe *f* | **appel aux** ~ **s (sous les** ~ **s)** | call to the colo(u)rs || Einberufung *f* zum Heeresdienst | **cessation (suspension) d'** ~ **s** | cessation of hostilities; truce; armistice || Einstellung der Feindseligkeiten; Waffenstillstand; Waffenruhe | **compagnon d'** ~ **s** | companion in arms || Waffengefährte *m* | **contrebande d'** ~ **s** | arms traf-

**arme** *f, suite*
fic; smuggling of arms ‖ Waffenschmuggel *m* | **détention d'~s** | illegal (unauthorized) possession of arms ‖ unerlaubter Waffenbesitz *m* | **exportation d'~s** | export of arms ‖ Waffenausfuhr *f* | **embargo sur l'exportation d'~s** | arms embargo ‖ Waffenausfuhrverbot *n* | **fraternité d'~s** | fraternity in arms ‖ Waffenbrüderschaft *f* | **le métier des ~s** | the profession of arms; the military career ‖ das Waffenhandwerk; das Kriegshandwerk; die militärische Laufbahn | **~ d'ordonnance** | regulation arm ‖ Dienstwaffe *f*.
★ **port d'~s** ① | carrying of arms ‖ Waffentragen *n* | **port d'~s** ② | right (authority) to carry arms ‖ Berechtigung *f* zum Waffentragen | **permis de port d'~s** ① | licence (permit) for carrying arms; gun license ‖ Waffenschein *m* | **permis de port d'~s** ② | shooting license ‖ Jagdschein *m* | **port d'~s prohibé; ~s prohibées** | carrying weapons (a weapon) (of arms) without licence ‖ verbotenes (unerlaubtes) Waffentragen.
★ **rappel sous les ~s** | call back to the colo(u)rs ‖ Wiedereinberufung *f* zum Heeresdienst | **trafic d'~s (des ~s)** | arms traffic; smuggling of arms ‖ verbotener Waffenhandel *m*; Waffenschmuggel *m*.
★ **appeler la réserve sous les ~s** | to call up the reserve ‖ die Reserven einberufen | **être sous les ~s** | to be with the colo(u)rs; to be under arms ‖ unter (unter den) Waffen stehen | **passer par les ~s** | to be court-martialled and shot ‖ vor ein (vor das) Kriegsgericht gestellt und erschossen werden | **recourir aux ~s** | to resort to arms ‖ die Waffen anrufen (sprechen lassen) | **rendre (mettre bas) les ~s** | to lay down arms ‖ die Waffen niederlegen (strecken) | **sans ~s** | unarmed; weaponless ‖ unbewaffnet; ohne Waffen; waffenlos.
**armé** *adj* | armed ‖ bewaffnet | **conflit ~** | armed conflict ‖ kriegerischer Konflikt *m* | **la force ~e** | the armed (fighting) forces ‖ die bewaffnete Macht; die Streitkräfte | **à main ~e** | armed; by force of arms ‖ mit bewaffneter Hand; durch Waffengewalt | **neutralité ~e** | armed neutrality ‖ bewaffnete Neutralität *f* | **paix ~e** | armed peace ‖ bewaffneter Friede *m* | **~ de pleins pouvoirs** | armed with full powers ‖ mit unbeschränkten Vollmachten ausgestattet | **résistance ~e** | armed resistance ‖ bewaffneter Widerstand *m* | **vol à main ~e** | armed robbery ‖ Diebstahl *m* unter Mitführung von Waffen; Raub *m*.
★ **dés~** ① | unarmed; weaponless; without arms (weapons) ‖ unbewaffnet; waffenlos; ohne Waffen | **dés~** ② | disarmed ‖ entwaffnet.
**armée** *f* | army; forces *pl* ‖ Heer *n*; Armee *f* | **l'annuaire (les cadres) de l'~** | the Army list ‖ die Heeresrangliste | **fournisseur à l'~** | army contractor ‖ Heereslieferant *m* | **~ de métier** | professional army ‖ Berufsheer | **~ d'occupation** | army of occupation ‖ Besatzungsheer.
★ **~ active** | standing (regular) army ‖ stehendes (aktives) Heer | **~ métropolitaine** | home forces *pl* ‖ Heer (Armee) (Streitkräfte *fpl*) des Mutterlandes | **~ navale** | naval forces *pl* ‖ Seestreitkräfte | **~ permanente; ~ régulière** | standing (regular) army ‖ stehendes (aktives) Heer ‖ **~ territoriale** | territorial army ‖ Territorialarmee.
★ **être dans l'~** | to be in the army ‖ beim Heer (beim Militär) sein (dienen).
**armement** *m* Ⓐ | equipment; fitting out ‖ Ausrüstung *f*; Ausstattung *f* | **ré~** ① | reequipping; re-equipment; refitting; refit ‖ Wiederausrüstung, Wiederausstattung ‖ **ré~** ② | recommissioning [of a vessel] ‖ Wiederindienststellung *f* [eines Schiffes].
**armement** *m* Ⓑ [**~ maritime**] | shipping business (trade) (industry); shipowning; shipping ‖ Reederei *f*; Reedereigeschäft *n*; Schiffsreederei; Hochseereederei | **capitaine d'~** | ship's manager (husband); managing owner [of a ship] ‖ Mitreeder *m*; Korrespondenzreeder | **maison d'~** | shipping house (firm) ‖ Reederei; Reedereifirma *f*; Schiffsreederei | **port d'~** | port of registry ‖ Heimathafen *m* | **mettre un navire en ~** | to commission a ship; to put a ship into commission ‖ ein Schiff in Dienst stellen (nehmen).
**armement** *m* Ⓒ [équipage] | crew; manning ‖ Mannschaft *f*; Bemannung *f*.
**armement** *m* Ⓓ | armament; arming ‖ Rüstung *f* | **les ~s** | armaments ‖ die Kriegsrüstungen; die Rüstungen | **contrôle et surveillance des ~s** | control and inspection of armaments ‖ Rüstungskontrolle *f* | **industrie d'~s** | armament (war) industry ‖ Rüstungsindustrie *f* | **limitation des ~s** | limitation of armaments ‖ Rüstungsbeschränkung *f* | **~s sur mer** | naval armaments ‖ Seerüstung; Rüstung zur See | **Ministère de l'~** | ministry of munitions ‖ Rüstungsministerium *n* | **parité des ~s** | parity in armaments ‖ Rüstungsgleichheit *f*; Rüstungsparität *f* | **programme d'~** | armament program ‖ Rüstungsprogramm *n* | **ré~** | rearmament ‖ Aufrüstung; Wiederaufrüstung | **~s navals** | naval armaments ‖ Rüstung zur See.
**armer** *v* Ⓐ [équiper] | to equip; to fit out ‖ ausrüsten; ausstatten | **ré~** | to reequip; to refit ‖ wiederausrüsten; wiederausstatten | **ré~ un navire** | to recommission a vessel; to put a ship into commission again ‖ ein Schiff wieder in Dienst stellen.
**armer** *v* Ⓑ [faire embarquer l'équipage] | to man ‖ bemannen.
**armer** *v* Ⓒ [pourvoir d'armes] | to arm; to equip with arms ‖ bewaffnen; mit Waffen ausrüsten | **ré~** | to rearm ‖ aufrüsten; wiederaufrüsten.
**armes** *fpl* | arms *pl*; coat of arms ‖ Wappen *n*.
**armistice** *m* | armistice (truce) (suspension of hostilities) ‖ Einstellung der Feindseligkeiten; Waffenstillstand *m* | **~ des changes** | currency truce ‖ Währungsburgfrieden *m* | **contrat d'~** | truce ‖ Waffenstillstandsabkommen *n*.
**armoiries** *fpl* | coat of arms; armorial bearings *pl* ‖ Wappen *n*; Wappenschild *n*.

**arpentage** *m* | survey(ing); land surveying (measuring) || Vermessung *f;* Vermessen *n* | **agent d'** ~ | land surveyor; surveyor || Vermessungsbeamter *m;* Landmesser *m* | **droits d'** ~ | survey charges; cost of surveying || Vermessungskosten *pl;* Vermessungsgebühren *fpl* | **procès-verbal d'** ~ | verification of survey || Vermessungsprotokoll *n* | **re** ~ | fresh survey; resurvey || Nachvermessung; Neuvermessung | ~ **d'un terrain** | survey (surveying) of a piece of land || Vermessung eines Grundstücks; Grundstückvermessung.

**arpenter** *v* | to survey; to measure [land] || vermessen; [Land] vermessen | **ré**~ **un terrain** | to resurvey a piece of land || ein Grundstück nachvermessen (neu vermessen).

**arpenteur** *m* | surveyor; land surveyor || Landmesser *m;* Feldmesser; Vermessungsbeamter *m*.

**arracher** *v* | to extract; to extort || entreißen; erpressen; abpressen | ~ **de l'argent à q.** | to extort money from sb. || von jdm. Geld erpressen | ~ **un aveu;** ~ **des aveux** | to extort a confession || ein Geständnis erpressen | ~ **une feuille d'un livre** | to tear a leaf out of a book || eine Seite aus einem Buch reißen.

**arraisonnement** *m* | ~ **d'un navire** | boarding of a ship || Anhalten *n* und Durchsuchung *f* eines Schiffes.

**arraisonner** *v* | ~ **un vaisseau** | to stop and examine a ship || ein Schiff anhalten und durchsuchen.

**arrangeant** *adj* | accommodating; obliging || entgegenkommend.

**arrangement** *m* Ⓐ | arrangement; settlement; agreement || Abmachung *f;* Übereinkommen *n;* Vereinbarung *f* | **d'une affaire** | settlement of a matter || Erledigung *f* einer Sache | ~ **à l'amiable** ① | friendly (amicable) arrangement (settlement) || gütlicher (außergerichtlicher) Vergleich; gütliche Einigung *f* (Auseinandersetzung *f*) (Erledigung *f*) | ~ **à l'amiable** ② | settlement by compromise || Beilegung *f* durch Vergleich | **avenant à l'** ~ | supplement to an agreement || Zusatz *m* zu einem Abkommen | ~ **d'une contestation (d'un litige) (d'un différend)** | settlement of a dispute (of a difference) || Beilegung *f* eines Streites (einer Meinungsverschiedenheit) | ~ **avec ses créanciers** | composition (settlement) (compounding) (arrangement) with one's creditors || Vergleich *m* (Arrangement *n*) mit seinen Gläubigern | **proposition d'** ~ | proposal for a compromise || Vergleichsvorschlag *m*.
★ ~ **additionnel** | supplementary arrangement (agreement) || Zusatzvereinbarung; Zusatzübereinkommen; Zusatzvertrag *m;* Zusatzabkommen *n* | ~ **particulier** | special arrangement || Sonderabmachung | ~**s régionaux** | regional arrangements || Gebietsabmachungen *fpl.*
★ **faire un** ~ **(prendre un** ~) **(entrer en** ~) **avec q.** | to make (to come to) an agreement (an arrangement) with sb. || mit jdm. zu einem Vergleich (zu einer Vereinbarung) (zu einer Verständigung) kommen; sich mit jdm. vergleichen (verständigen) | **passer un** ~ | to make an arrangement || ein Arrangement treffen | **sauf** ~ **contraire** | unless otherwise agreed || sofern nichts Gegenteiliges vereinbart ist.

**arrangement** *m* Ⓑ [ordre] | ordering; order || Ordnen *n;* Anordnung *f*.

**arrangements** *mpl* | arrangements || Vorbereitungen *fpl;* Vorkehrungen *fpl* | **mal prendre ses** ~ | to make bad arrangements; to take the wrong measures (steps) || unzureichende (ungenügende) Vorbereitungen treffen; die unrichtigen (falschen) Maßnahmen ergreifen (Schritte tun).

**arranger** *v* Ⓐ | ~ **qch. à l'amiable** | to adjust a matter amicably || eine Sache gütlich (in Güte) beilegen (erledigen) | **s'** ~ **avec ses créanciers** | to compound with one's creditors || mit seinen Gläubigern zu einem Vergleich kommen; sich mit seinen Gläubigern abfinden (vergleichen) | ~ **un différend;** ~ **une querelle** | to settle (to adjust) a quarrel (a dispute) (a difference) || einen Streit (eine Streitigkeit) beilegen | ~ **un procès** | to settle a lawsuit amicably || einen Streit (einen Prozeß) gütlich beilegen | ~ **qch. d'un commun accord** | to settle sth. by mutual agreement || etw. einvernehmlich (in gegenseitigem Einvernehmen) regeln | **s'** ~ **(s'** ~ **à l'amiable) (s'** ~ **amiablement) avec q.** | to come to an arrangement (to terms) with sb. || sich mit jdm. vergleichen (verständigen); mit jdm. zu einem Vergleich (zu einer Verständigung) kommen.

**arranger** *v* Ⓑ | **faire qch. pour** ~ **q.** | to do sth. in order to accommodate sb. || etw. tun, um jdm. gefällig zu sein.

**arranger** *v* Ⓒ [mettre en ordre] | ~ **qch.** | to set sth. in order || etw. ordnen; etw. in Ordnung bringen.

**arrérager** *v* | to get (to fall) into arrears || in Rückstand kommen (geraten); rückständig werden.

**arrérages** *mpl* Ⓐ | arrears *pl* || Rückstände *mpl* | ~ **d'entretien** | arrears of maintenance; maintenance arrears || Unterhaltsrückstände | ~ **de salaires** | arrears of wages || Lohnrückstände.

**arrérages** *mpl* Ⓑ [~ **d'intérêt**] | arrears of interest || Zinsrückstände *mpl* | **le principal et les** ~ | capital and back interest || Kapital und rückständige Zinsen | **laisser courir ses** ~ | to let one's interest accrue (accumulate) || seine Zinsen auflaufen lassen | **toucher ses** ~ | to cash (to collect) one's interest || seine Zinsen abheben.

**arrestation** *f* | arrest; arresting; arrestation; apprehension || Verhaftung *f;* Festnahme *f;* Ergreifung *f* | ~ **en flagrant délit** | apprehension in the act || Ergreifung auf frischer Tat | **état d'** ~ | arrest || Haft *f* | **en état d'** ~ | under arrest; in custody || in Haft; inhaftiert; in Gewahrsam; verhaftet | **mettre q. en état d'** ~ | to place sb. under arrest; to take sb. into custody; to arrest sb. || jdn. in Haft nehmen; jdn. verhaften (festnehmen) | **mettre q. provisoirement en état d'** ~ **; mettre q. en état d'** ~ **provisoire** | to take sb. provisionally into custody ||

**arrestation** *f, suite*
jdn. vorläufig festnehmen | **lieu d'** ~ | place of arrestation ‖ Verhaftungsort *m;* Ort der Ergreifung (der Festnahme) | **mandat (ordre) d'** ~ | warrant (order) of (for the) arrest; writ of attachment; warrant of apprehension (to apprehend the body) ‖ Haftbefehl *m;* Verhaftungsbefehl | **~ s en masse;** **~ s massives** | wholesale (mass) arrests ‖ Massenverhaftungen *fpl* | **offrir une récompense pour l'** ~ **de q.** | to offer a reward for sb.'s capture ‖ eine Belohnung für jds. Ergreifung aussetzen | **résistance à l'** ~ | resisting arrest ‖ Widerstand *m* gegen die Festnahme (gegen die Verhaftung).
★ **opérer une** ~ | to effect an arrest ‖ eine Verhaftung (eine Festnahme) durchführen | **résister à l'** ~ | to resist arrest ‖ sich der Verhaftung (der Festnahme) widersetzen; bei der Festnahme (gegen die Festnahme) Widerstand leisten.

**arrêt** *m* Ⓐ | judgment (decree) [delivered by a court of higher instance] ‖ Urteil *n* (Erkenntnis *n*) (Entscheidung *f*) [eines Gerichtes höherer Instanz] | **~ d'accusation** | bill of indictment; indictment ‖ Anklageschrift *f;* Anklage *f* | **~ de cassation** | decision of the supreme court of appeals (of the court of cassation) ‖ Revisionsentscheid *m;* Revisionsurteil *n;* Urteil (Entscheidung) des Revisionsgerichtes (der Revisionsinstanz) | **~ par contumace** | judgment by default ‖ Verurteilung *f* im Abwesenheitsverfahren | **~ de la cour d'appel** | appeal judgment; judgment on appeal (of the court of appeal) ‖ Urteil des Berufungsgerichtes (der Berufungsinstanz); Berufungsurteil | **~ de la Cour Suprême** | decision of the Supreme Court; High Court decision ‖ höchstrichterliche Entscheidung; Entscheidung des Obersten Gerichts | **~ par défaut** | judgment by default ‖ Versäumnisurteil | **~ de doctrine; ~ de principe** | leading decision; authority ‖ Entscheidung von grundsätzlicher Bedeutung; grundsätzliche Entscheidung | **mettre un** ~ **à exécution** | to execute a judgment (a sentence) ‖ ein Urteil vollstrecken | **~ d'interlocution** | interlocutory decision (judgment) ‖ Zwischenentscheidung; Zwischenentscheid *m;* Zwischenurteil | **~ de mort** | sentence of death ‖ Todesurteil | **prononcer (rendre) un** ~ **de mort** | to pronounce sentence of death ‖ auf Todesstrafe erkennen | **recueil d'** ~ **s** | law reports ‖ Entscheidungssammlung *f* | **~ de renvoi** | order (decree) remitting the case; order to re-try ‖ Entscheidung auf Rückverweisung; Zurückverweisungsbeschluß *m* | **~ de suspension** | injunction ‖ einstweilige Verfügung *f*.
★ **~ civil** | judgment in a civil case ‖ Zivilurteil | **~ confirmatif** | confirming judgment ‖ bestätigende Entscheidung | **~ contradictoire** | defended judgment; judgment after trial ‖ kontradiktorisches Urteil; Urteil auf Grund zweiseitiger Verhandlung | **~ définitif; ~ final** | final decree (judgment); decree absolute ‖ Endurteil; endgültiges Urteil; endgültige Entscheidung | **~ infirmatif** | order setting aside ‖ aufhebende Entscheidung | **~ pénal** | sentence; conviction ‖ strafgerichtliches Urteil (Erkenntnis); Strafurteil.
★ **casser un** ~ | to reverse a judgment; to quash a sentence ‖ eine Entscheidung (ein Urteil) aufheben (umstoßen) | **se pourvoir contre un** ~ ① | to appeal from a judgment; to lodge (to give) notice of appeal ‖ ein Urteil anfechten | **se pourvoir (recourir) contre un** ~ ② | to appeal on a point of law ‖ gegen ein Urteil Revision (Nichtigkeitsbeschwerde) einlegen; in die Revisionsinstanz (in die Revision) gehen | **prononcer (rendre) un** ~ | to pass (to deliver) (to pronounce) judgment; to enter a decree ‖ eine Entscheidung (ein Urteil) fällen (erlassen).

**arrêt** *m* Ⓑ | stoppage; stopping; suspension; standstill ‖ Stillstand *m;* Einstellung *f;* Stockung *f* | **~ des affaires** | stoppage (cessation) of business (of trade) ‖ Geschäftsstockung; Geschäftsstille *f;* Stillstand der Geschäfte | **~ de circulation** ① | traffic block ‖ Verkehrsstockung; Verkehrsstauung *f* | **~ de circulation** ② | traffic stop ‖ Stillstand des Verkehrs | **~ en cours de route** | break of journey ‖ Reiseunterbrechung *f* | **~ dans l'exploitation** | interruption (stoppage) (suspension) of work ‖ Betriebsstockung; Arbeitsunterbrechung *f* | **faculté d'** ~ | right to make a stop-over ‖ Recht *n* der Fahrtunterbrechung | **billet avec faculté d'** ~ | stop-over ticket ‖ Fahrkarte *f* mit Fahrtunterbrechung | **~ de paiement d'un chèque** | stopping of a cheque ‖ Sperrung *f* (Sperre *f*) eines Schecks (der Auszahlung eines Schecks) | **point d'** ~ | stop; stopping-place ‖ Haltestelle *f* | **~ ( ~ provisoire) de la procédure** | stay of proceedings ‖ Einstellung *f* (Aussetzung *f*) des Verfahrens; Verfahrenseinstellung | **signal d'** ~ ① | stop signal ‖ Haltesignal *n* | **signal d'** ~ ② | stop light ‖ Stopplicht *n* | **temps d'** ~ | period of suspension ‖ Dauer *f* der Unterbrechung; Unterbrechungsdauer.
★ **mettre** ~ **à un chèque** | to stop a cheque (payment of a cheque) ‖ die Zahlung (die Einlösung) eines Schecks sperren; einen Scheck sperren (sperren lassen) | **mettre** ~ **à un procès** | to stop a case; to stop (to stay) proceedings ‖ ein Verfahren (einen Prozeß) einstellen | **sans** ~ | without a stop ‖ ohne anzuhalten; ohne Halt.

**arrêt** *m* Ⓒ [saisie- ~ ] | seizure; attachment ‖ Beschlagnahme *f;* Arrest *m* | **~ sur les biens** | distraint; distraint order ‖ dinglicher Arrest | **~ sur la personne** | arrestation ‖ persönlicher Arrest (Sicherheitsarrest) | **~ s de princes** | seizure by act of high authority ‖ Beschlagnahme durch Eingriff von hoher Hand | **~ d'une puissance étrangère** | arrest by a foreign power ‖ Beschlagnahme durch eine ausländische Macht.
★ **faire** ~ **sur qch.** | to attach (to seize) (to distrain) sth.; to put sth. under arrest; to lay (to place) an attachment on sth. ‖ etw. beschlagnahmen; etw. mit Beschlagnahme (mit Arrest) belegen | **faire** ~ **sur des marchandises** | to seize goods ‖ Waren be-

schlagnahmen (mit Beschlag belegen) | **mettre ~ sur un navire** | to lay (to put) an embargo on a ship (on a vessel); to place a vessel under embargo; to embargo (to arrest) a vessel ‖ ein Schiff beschlagnahmen | **lever l' ~** | to lift the seizure; to lift (to raise) (to take off) the embargo ‖ den Arrest (die Beschlagnahme) aufheben | **obtenir un ~** | to obtain a distraint (a distraint order) ‖ einen Arrest (einen Arrestbefehl) erwirken.

**arrêt** *m* Ⓓ | arrest; arrestation ‖ Verhaftung *f*; Festnahme *f*; Haft *f*; Arrest *m* | **maison d' ~** | house of detention; prison ‖ Gefängnis *n* | **mandat (ordre) d' ~** | warrant (order) of (for the) arrest; warrant ‖ Haftbefehl *m*; Verhaftungsbefehl | **décerner un mandat d' ~** | to make out (to issue) a warrant for arrest ‖ einen Haftbefehl erlassen | **~ de rigueur** | close arrest ‖ strenger (scharfer) Arrest. [VIDE: **arrêts** *mpl*].

**arrêté** *m* Ⓐ [ordonnance] | decree; order; decision ‖ Erlaß *m*; Entscheid *m*; Beschluß *m*; Verfügung *f*; Verordnung *f* | **~ de cessibilité** | official approval (government permission) of assignment ‖ behördliche (ministerielle) Genehmigung *f* der Abtretung (des Überganges) | **~ de dissolution** | dissolution order ‖ Auflösungsbeschluß | **~ d'exécution** | executive order ‖ Vollzugsverfügung; Vollzugsverordnung; Durchführungsverordnung | **~ d'expulsion** | deportation order ‖ Ausweisungsbefehl *m* | **~ du ministre; ~ ministériel** | departmental (ministerial) order ‖ Ministerialerlaß | ★ **~ fédéral** | federal order ‖ Bundesratsbeschluß; Bundesratsverordnung | **~ législatif; ~ réglementaire** | statutory order (decree); decree-law ‖ Verordnung mit Gesetzeskraft; Gesetzesverordnung; im Verordnungsweg erlassenes Gesetz *n* | **~ préfectoral** | order of the prefect ‖ Präfekturerlaß | **~ provisoire** | provisional order ‖ Vorbescheid *m*; vorläufige Verfügung | **~ royal** [B] | royal decree ‖ königlicher Erlaß. | ★ **infirmer un ~** | to set aside an order ‖ einen Beschluß aufheben | **prendre (rendre) un ~** | to pass (to issue) a decree (an order); to decree; to order ‖ eine Verordnung (ein Dekret) (einen Beschluß) erlassen; verordnen; dekretieren.

**arrêté** *m* Ⓑ [règlement] | **~ de la caisse** | making up the cash ‖ Kassasturz *m*; Kassensturz | **~ de compte** | balancing (closing) of accounts ‖ Rechnungsabschluß *m*; Kontoabschluß | **~ du compte de caisse** | balancing (closing) of the cash account ‖ Kassenabschluß.

**arrêté** *m* Ⓒ | **~ d'assurance; ~ provisoire** | cover (insurance) note; memorandum of insurance ‖ vorläufiger Versicherungsschein *m*.

**arrêté** *adj* Ⓐ | **opinion ~e** | decided opinion ‖ entschiedene Meinung.

**arrêté** *adj* Ⓑ | stopped ‖ angehalten | **se trouver ~** | to be at a stop (at a standstill) ‖ stillstehen; nicht mehr weiter gehen.

**arrêter** *v* Ⓐ | to stop ‖ anhalten; aufhalten | **~ une affaire** | to delay (to retard) a matter ‖ eine Sache aufhalten (am Fortgang hindern) | **~ le paiement d'un chèque** | to stop payment of a cheque; to stop a cheque ‖ einen Scheck sperren (sperren lassen); die Zahlung (Einlösung) eines Schecks sperren | **~ les poursuites; ~ le procès** | to stop the proceedings (the case) ‖ das Verfahren (den Prozeß) einstellen | **~ une sédition** | to quell a sedition (a revolt) ‖ einen Aufstand niederwerfen (niederschlagen) **saisir- ~ qch.** | to seize (to attach) sth. ‖ etw. beschlagnahmen (mit Beschlag belegen) | **~ q. de faire qch.** | to prevent sb. from doing sth. ‖ jdn. daran hindern, etw. zu tun.

**arrêter** *v* Ⓑ [fixer] | to close ‖ abschließen | **~ un compte** | to close (to make up) (to rule off) an account ‖ ein Konto abschließen | **~ une liste de frais** | to make up an account of charges ‖ eine Kostenrechnung fertigstellen | **~ un marché** | to close (to conclude) a bargain ‖ einen Handel abschließen | **~ un prix** | to agree upon a price ‖ sich auf einen Preis einigen | **~ un solde** | to strike a balance ‖ einen Saldo ziehen | **~ les termes** | to agree upon the terms ‖ sich auf die Bedingungen einigen.

**arrêter** *v* Ⓒ [engager] | **~ une place** | to book a seat ‖ einen Platz belegen (vorausbestellen) | **~ les services de q.** | to retain sb.'s services ‖ jdn. in Dienst halten; jds. Dienste halten.

**arrêter** *v* Ⓓ [appréhender] | **~ q.** | to arrest (to apprehend) sb. ; to place sb. under arrest ‖ jdn. verhaften (ergreifen) (festnehmen) (in Haft nehmen) | **~ q. en flagrant délit** | to apprehend sb. in the act of committing an offense ‖ jdn. auf frischer Tat ergreifen (festnehmen).

**arrêter** *v* Ⓔ [séjourner] | **s' ~ à un endroit** | to stay at a place ‖ sich an einem Ort aufhalten.

**arrêter** *v* Ⓕ | to decide; to decree ‖ gerichtlich anordnen (beschließen); durch Gerichtsbeschluß verfügen.

**arrêtiste** *m* | annotator; textwriter ‖ Kommentator *m*.

**arrêts** *mpl* | arrest ‖ Arrest *m*; Haft *f* | **peine des ~** | arrest ‖ Arreststrafe *f*; Haftstrafe | **~ de rigueur** | close arrest ‖ scharfer (strenger) Arrest | **~ domestiques** | open arrest ‖ Hausarrest | **~ forcés** | close arrest ‖ scharfer (strenger) Arrest; Karzer *m* | **~ simples** | open arrest ‖ gelinder Arrest; Stubenarrest; Zimmerarrest | **garder les ~** | to be (to remain) under arrest ‖ unter Arrest (in Haft) bleiben | **mettre q. aux ~** | to put sb. under arrest ‖ jdn. in Arrest (in Haft) nehmen.

**arrhement** *m* | payment of an earnest ‖ Zahlung *f* eines Aufgeldes (eines Handgeldes); Aufgeldzahlung.

**arrher** *v* Ⓐ | to give an earnest (earnest money) ‖ ein Aufgeld (Handgeld) zahlen.

**arrher** *v* Ⓑ | to pay a deposit ‖ eine Anzahlung leisten.

**arrhes** *fpl* Ⓐ | earnest; earnest money ‖ Angeld *n*; Draufgeld *n*; Draufgabe *f*; Handgeld *n* | **donner des ~** | to give an earnest ‖ ein Handgeld zahlen.

**arrhes** *fpl* Ⓑ [somme à valoir] | deposit || Anzahlung *f* | **donner des** ~ | to pay (to make) a deposit || eine Anzahlung leisten.
**arrhes** *fpl* Ⓒ [indemnité] | fine || Buße *f;* Geldbuße; Abstandssumme *f* | **stipulation d'** ~ | right to withdraw from a contract against payment of a forfeit || Recht, gegen Zahlung einer Abstandssumme vom Vertrag zurückzutreten.
**arriéré** *m* | arrears *pl* || Rückstand *m* | ~ **de loyer** | arrears of rent; rent in arrear; back rent || rückständige Miete(n); Mietrückstand | ~ **de travail** | arrears (backlog) of work || Arbeitsrückstand; Arbeitsrückstände | ~ **s accumulés** | accumulated arrears || aufgelaufene Rückstände | **avoir de l'** ~ | to be in arrear(s) || Rückstände haben; im Rückstand sein.
**arrière** *adv* | **loyer en** ~ | rent in arrear; arrears of rent; back rent || rückständige Miete *f;* Mietrückstand | **paiement en** ~ | payment in arrears; back payment || rückständige Zahlung; Zahlungsrückstand | **être en** ~ | to be in arrear (in arrears) || im Rückstande sein.
**arriéré** *adj* Ⓐ [en retard] | in arrear(s) || rückständig; im Rückstand | **affaires** ~ **es** | arrears (backlog) of work; uncompleted business || Arbeitsrückstände *mpl;* unerledigte Sachen *fpl* (Arbeit *f* ) | **contributions** ~ **es** | contributions (dues) in arrear || rückständige Beiträge *mpl;* Beitragsrückstände *mpl* | **intérêt(s)** ~ **(s)** | interest in arrear; arrears of interest; back interest || rückständige Zinsen *mpl;* Zinsrückstand *m;* Zinsrückstände *mpl* | **loyer** ~ ① | rent in arrear; arrears of rent; back rent || rückständige Miete *f* (Mieten); Mietrückstand | **loyer** ~ ② | accrued rents *pl* || aufgelaufener Mietzins | **paiement** ~ | payment in arrear; back payment || rückständige Zahlung *f;* Zahlungsrückstand | **recettes** ~ **es** ① | receipts in arrear || Einnahmerückstände *mpl* | **recettes** ~ **es** ② | revenue (tax) arrears || Steuerrückstände | **sommes** ~ **es** | sums in arrear; arrears *pl* || rückständige Beträge; Rückstände | **traitement(s)** ~ **(~s)** | salary arrears (in arrear); arrears of salary; back pay || rückständiges Gehalt *n;* Gehalt im Rückstand; Gehaltsrückstand; Gehaltsrückstände.
**arriéré** *adj* Ⓑ | behind; behindhand || rückständig | **idées** ~ **es** | backward ideas || rückständige (überkommene) Ansichten *fpl* | **régions** ~ **es** | retarded (backward) underdeveloped) areas (regions) || rückständige (zurückgebliebene) (unterentwickelte) Gebiete *npl* | **pays** ~ | backward country || rückständiges Land *n.*
**arrière-caution** *f* Ⓐ | counter security (bail) (bond) || Rückbürgschaft *f;* Gegenbürgschaft; Afterbürgschaft.
**arrière-caution** *f* Ⓑ; **arrière-garant** *m* | counter surety; counter-security; counter-bail; second bail || Rückbürge *m;* Gegenbürge; Nachbürge.
**arrière-cousin** *m;* **arrière-cousine** *f* | distant cousin || entfernter Vetter *m;* entfernte Verwandte *f.*
**arrière-grand'mère** *f* | great-grandmother || Urgroßmutter *f.*

**arrière-grand-oncle** *m* | great-great-uncle || Urgroßonkel *m.*
**arrière-grand-père** *m* | great-grandfather || Urgroßvater *m.*
**arrière-grands-parents** *pl* | great-grandparents || Urgroßeltern *pl.*
**arrière-grand'tante** *f* | great-great-aunt || Urgroßtante *f.*
**arrière-héritier** *m* | reversionary heir || Nacherbe *m.*
**arrière-institution** *f* Ⓐ | appointment as reversionary heir || Einsetzung *f* als Nacherbe; Nacherbeinsetzung *f.*
**arrière-institution** *f* Ⓑ | appointment of a reversionary heir || Einsetzung *f* eines Nacherben.
**arrière-légataire** *m* | reversionary (residuary) legatee || Nachvermächtnisnehmer *m.*
**arrière-legs** *mpl* | residuary legacy || Nachvermächtnis *n.*
**arrière-neveu** *m* | grandnephew || Großneffe *m* | **les** ~ **x** | the descendants; the issue || die Nachkommen *mpl;* die Nachkommenschaft *f.*
**arrière-nièce** *f* | grandniece || Großnichte *f.*
**arrière-pays** *m* | hinterland || Hinterland *n.*
**arrière-pensée** *f* | mental reservation || Hintergedanke *m;* Mentalreservation *f.*
**arrière-petite-fille** *f* | great-granddaughter || Urenkelin *f.*
**arrière-petite-nièce** *f* | great-grandniece || Urgroßnichte *f.*
**arrière-petit-fils** *m* | great-grandson || Urenkel *m.*
**arrière-petit-neveu** *m* | great-grandnephew || Urgroßneffe *m.*
**arrière-petits-enfants** *pl* | great-grandchildren || Urenkelkinder *npl;* [die] Urenkel *mpl.*
**arrière-pièce** *f* | back room (apartment) || nach hinten gelegenes Zimmer; nach hinten gelegene Wohnung.
**arrière-port** *m* | inner harbor || Innenhafen *m.*
**arriérer** *v* [mettre en retard] | to postpone; to delay || verschieben; verzögern | **s'** ~ | to fall behind; to get (to fall) into arrears || in Rückstand kommen (geraten); rückständig werden.
**arriérés** *mpl* | arrears; amounts (sums) in arrears || Rückstände *mpl;* rückständige Beträge *mpl.*
**arrière-succession** *f* | reversionary succession || Nacherbschaft *f.*
**arrimage** *m* | stowing; stowage; packing away || Verstauen *n;* Verstauung *f* | **changement d'** ~ ; **dés** ~ | cargo shifting; shifting of the cargo; rummage || Verschiebung *f* der Ladung | **frais d'** ~ | costs of stowage || Stauerlohn *m* | **pertes (vides) d'** ~ | broken stowage || Staulücken *fpl* | **plan d'** ~ | stowage plan (manifest) || Ladeplan *m;* Lademanifest *n* | **vice(s) d'** ~ | improper stowage || unrichtige (fehlerhafte) Verstauung | **faire l'** ~ | to stow the cargo || die Ladung verstauen.
**arrimer** *v* | ~ **la cargaison** | to stow the cargo || die Ladung verstauen | ~ **des marchandises** | to stow merchandise || Ware(n) verstauen.
**arrimeur** *m* | stower; trimmer; stevedore || Stauer *m;* Lader *m;* Verlader *m.*

**arrivage** *m* | arrival ‖ Ankunft- und Abgangszeiten *fpl* | ~ **de marchandises** | arrival of goods ‖ Eingang *m* von Waren; Wareneingang.

**arrivée** *f* | arrival ‖ Ankunft *f;* Eintreffen *n* | **bulletin individuel d'** ~ | police registration form ‖ polizeilicher Anmeldeschein *m* (Meldeschein) | **communication d'** ~ | incoming call ‖ Anruf *m* | **courrier à l'** ~ | incoming mail ‖ eingehende Post *f;* Posteingang *m;* Posteinlauf *m* | **heures d'** ~ | times of arrival ‖ Ankunftszeiten *fpl* | **jour de l'** ~ | day of arrival ‖ Ankunftstag *m*.
★ **heureuse** ~ | safe arrival ‖ wohlbehaltene Ankunft | **payable sous réserve d'** ~ (**à l'heureuse** ~) | payable after safe arrival ‖ zahlbar vorbehaltlich sicherer Ankunft | **vente à l'heureuse** ~ | sale subject to safe arrival; sale to arrive ‖ Verkauf vorbehaltlich sicherer Ankunft | **à livrer à l'heureuse** ~ | to be delivered after safe arrival ‖ lieferbar vorbehaltlich sicherer Ankunft | **à l'** ~ | on arrival ‖ bei Ankunft.

**arriver** *v* Ⓐ | ~ **à un accord** | to come to terms (to an agreement); to reach agreement ‖ zu einer Einigung kommen; einig werden | ~ **à bon port** | to arrive safely ‖ gut (ordnungsgemäß) ankommen.

**arriver** *v* Ⓑ [parvenir] | ~ **à une conclusion** | to come at (to come to) a conclusion ‖ zu einem Schluß kommen | ~ **à un concordat avec ses créanciers** | to compound with one's creditors ‖ sich mit seinen Gläubigern abfinden (vergleichen) | ~ **à une décision** | to come to a decision ‖ zu einer Entscheidung kommen | ~ **à une entente avec q.** | to come to an understanding with sb. ‖ mit jdm. zu einem Einvernehmen (zu einer Verständigung) kommen.

**arriver** *v* Ⓒ [atteindre] | to reach; to attain ‖ erreichen ‖ ~ **à la maturité** | to arrive at maturity ‖ die Reife erlangen | ~ **à l'âge de raison** | to arrive at the age (years) of discretion ‖ das unterscheidungsfähige Alter erreichen.

**arroger** *v* | s' ~ **qch.** | to arrogate sth. to os. ‖ sich etw. anmaßen | s' ~ **un droit** | to arrogate (to assume) a right ‖ ein Recht für sich in Anspruch nehmen; sich ein Recht anmaßen.

**arrondi** *adj* | **en nombres** ~ **s** | in round numbers ‖ in runden Ziffern.

**arrondir** *v* | ~ **qch.** | to round sth. off ‖ etw. abrunden.

**arrondissement** *m* Ⓐ | rounding; rounding off ‖ Abrunden *n;* Abrundung *f*.

**arrondissement** *m* Ⓑ [district] | district ‖ Bezirk *m;* Distrikt *m* | **sous-** ~ | sub-district ‖ Unterbezirk | ~ **consulaire** | consular district ‖ Konsularbezirk; Konsulatsbezirk | ~ **électoral** | constituency; polling (electoral) district (section); election district ‖ Wahlbezirk; Wahlkreis *m* | ~ **postal** | postal district ‖ Postbezirk; Postzustellbezirk.

**arrondissement** *m* Ⓒ [~ communal] | borough ‖ Gemeindebezirk *m* | ~ **municipal** | city borough; municipal district (borough) ‖ städtischer Bezirk (Distrikt); Stadtbezirk; Stadtkreis *m* | ~ **rural** | rural district ‖ ländlicher Bezirk (Distrikt); Landkreis *m*.

**arrondissement** *m* Ⓓ [circonscription administrative] | administrative district ‖ Verwaltungsbezirk *m*.

**article** *m* Ⓐ | article; clause; section; paragraph ‖ Artikel *m;* Paragraph *m;* Bestimmung *f;* Abschnitt *m* | ~ **budgétaire** | article of the budget ‖ Budgetartikel; Artikel im Budget | ~ **du code** | article (section) of the code ‖ Artikel des Gesetzbuches | ~ **d'un contrat (d'un traité)** | article (clause) (section) of a contract (of an agreement) ‖ Bestimmung (Klausel *f*) eines Vertrags; Vertragsbestimmung; Vertragsklausel | ~ **de la loi** | section of the law ‖ Gesetzesparagraph; Gesetzesbestimmung; Gesetzesartikel | **faits et** ~ **s pertinents** | relevant statements of fact and legal points ‖ tatsächliches und rechtliches Vorbringen zur Sache | **d'après (conformément à) l'** ~ ... | under (according to) article ... ‖ gemäß (laut) Arikel ... | **par** ~ **s** | in sections ‖ artikelweise.

**article** *m* Ⓑ [dans un journal] | article ‖ Artikel *m* | ~ **de fond;** ~ **principal** | leading article; leader ‖ Leitartikel | ~ **de journal** | newspaper article ‖ Zeitungsartikel; Zeitungsaufsatz *m*.

**article** *m* Ⓒ [objet] | article; object ‖ Artikel *m;* Gegenstand *m* | ~ **de bagage** | article (piece) of luggage ‖ Gepäckstück *n* | ~ **de choix** | choice (selected) article ‖ ausgesuchter Artikel | ~ **d'usage quotidien** | article in daily use ‖ Gebrauchsgegenstand; Gebrauchsartikel; Artikel des täglichen Gebrauchs | ~ **s de voyage** | travelling requisites ‖ Reiseutensilien *npl*.

**article** *m* Ⓓ [~ de commerce] | article of commerce; merchandise; commodity ‖ Handelsware *f;* Handelsartikel *m* | ~ **s d'exportation** | articles of exportation; export goods (articles) ‖ Exportartikel *mpl;* Ausfuhrartikel; Ausfuhrwaren *fpl* | ~ **s d'importation** ① | articles of import; import goods ‖ Einfuhrartikel *mpl;* Einfuhrgüter *npl;* Einfuhrwaren *fpl* | ~ **s d'importation** ② | articles imported; imported goods; imports ‖ eingeführte Waren (Güter) | ~ **de marque;** ~ **de qualité** ① | branded (proprietary) article ‖ Markenartikel; geschützter Artikel | ~ **de qualité** ② | high-quality article ‖ Qualitätsartikel | ~ **fini** | finished (manufactured) article; finished product ‖ fertiger Artikel; Fertigfabrikat *n;* Fertigware *f* | ~ **peu vendable** | unsaleable article ‖ schwer verkäuflicher Artikel; Ladenhüter *m*.

**article** *m* Ⓔ | item; entry ‖ Posten *m;* Eintrag *m;* Buchung *f* | ~ **de caisse** | cash item ‖ Kassaposten | ~ **de compte** | item in the account ‖ Rechnungsposten | ~ **de contre-passement** | reversing entry (of an entry); counter (correcting) entry ‖ Gegenbuchung; Rückbuchung; Berichtigung *f* (Stornierung *f*) eines Eintrages | ~ **au crédit** | credit item ‖ Gutschrift *f* | ~ **au débit** | debit item ‖ Lastschrift *f* | ~ **de dépense** | expense item; item of expenditure ‖ Ausgabenposten | ~ **d'inventaire** | item on the in-

**article** *m* Ⓔ *suite*
ventory ‖ Inventarposten; Inventarstück *n* | **~ de journal** | journal entry ‖ Tagebuchposten; Posten im Journal | **~ d'ouverture** | opening (starting) entry ‖ Eröffnungseintrag | **~ de redressement; ~ rectificatif** | correcting (counter) entry ‖ Berichtigungsposten; Berichtigungseintrag ‖ **~ de virement** | transfer entry; transfer ‖ Übertragsposten; Übertrag *m* | **~ collectif** | combined (compound) entry ‖ Gesamteintrag | **~ inverse** | reverse (reversing) entry ‖ Rückbuchung; Gegenbuchung | **contre-passer un ~** | to cancel (to reverse) an entry (an item) ‖ einen Eintrag (einen Posten) zurückbuchen (berichtigen) (stornieren) | **inscrire (passer) (porter) (rapporter) (reporter) un ~ ; passer écriture d'un ~** | to post an item; to make an entry ‖ einen Eintrag machen; einen Posten eintragen.
**articulairement** *adv* | article by article ‖ artikelweise.
**articulation** *f* | utterance ‖ Äußerung *f* | **~ s de fait** | statements of fact; enumeration of facts ‖ Angaben *fpl* tatsächlicher Ausführungen *fpl;* tatsächliches Vorbringen *n* | **~ s de fait et de droit** | statements of fact and legal arguments ‖ tatsächliche und rechtliche Ausführungen.
**articuler** *v* Ⓐ [formuler] | to formulate ‖ formulieren.
**articuler** *v* Ⓑ [présenter en détail] | to set forth ‖ einzeln vortragen (ausführen) | **~ les faits** | to set forth (to enumerate) the facts ‖ die Tatsachen Punkt für Punkt vortragen | **~ des griefs** | to make complaints ‖ Beschwerden (Klagen) vorbringen | **~ ses griefs** | to state clearly one's grievances ‖ seine Beschwerden substanziieren.
**artisan** *m* Ⓐ | craftsman; artisan ‖ Handwerker *m* | **chambre d' ~ s** | trade corporation ‖ Handwerkskammer *f;* Gewerbekammer | **travail d' ~** | handicraft ‖ Handwerksarbeit *f.*
**artisan** *m* Ⓑ [auteur responsable] | maker ‖ Urheber *m* | **~ de calomnies** | fabricator of calumnies ‖ Urheber von Verleumdungen | **~ de discordes** | troublemaker ‖ Händelstifter *m.*
**artisanal** *adj* | **bon travail ~** | good handicraft work ‖ gute Handwerksarbeit *f.*
**artisanat** *m* | handicraft; craft ‖ Handwerk *n;* Handwerkerstand *m;* Handwerkerschaft *f* | **chambre d' ~** | trade corporation ‖ Handwerkskammer *f;* Gewerbekammer.
**artiste** *m* | artist ‖ Künstler *m* | **~ dramatique** | player; actor ‖ Schauspieler *m;* Darsteller *m.*
**artistique** *adj* | artistic ‖ künstlerisch | **fraude en matière ~** | infringement of artistic copyright ‖ Verletzung *f* des künstlerischen Urheberrechts | **œuvre ~** | work of art ‖ Kunstwerk *n;* Kunstgegenstand *m* | **propriété ~** | artistic copyright ‖ künstlerisches Urheberrecht *n;* Urheberrecht an Werken der bildenden Kunst | **des trésors ~ s** | art treasures ‖ Kunstschätze *mpl.*
**ascendance** *f* Ⓐ | ascending line ‖ aufsteigende Linie *f.*
**ascendance** *f* Ⓑ | ancestors; ancestry; ascendants ‖ Vorfahren *mpl;* Voreltern *pl;* Ahnen *mpl* | **l' ~ maternelle** | the ancestors on the mother's side ‖ die Vorfahren mütterlicherseits | **l' ~ paternelle** | the ancestors on the father's side ‖ die Vorfahren väterlicherseits.
**ascendant** *m* | ascendant ‖ Verwandter *m* (Blutsverwandter) aufsteigender Linie; Aszendent *m.*
**ascendant** *adj* | **ligne ~ e** | ascending line ‖ aufsteigende Linie | **ligne directe ~ e** | ascending direct line ‖ aufsteigende gerade Linie.
**ascendants** *mpl* | ascendants; ancestors; forefathers ‖ Vorfahren *mpl;* Ahnen *mpl* | **~ d'alliance** | ascendants of in-laws ‖ Verschwägerte *mpl* in aufsteigender Linie | **~ en ligne directe** | lineal ancestors ‖ Verwandte *mpl* in gerader, aufsteigender Linie; Vorfahren in direkter Linie.
**asile** *m* Ⓐ [lieu de refuge] | asylum; sanctuary ‖ Asyl *n;* Freistätte *f* | **droit d' ~** | right of sanctuary ‖ Asylrecht | **lieu d' ~** | place of refuge ‖ Zufluchtsort | **donner ~ à q.** | to shelter sb. ‖ jdm. Zuflucht geben.
**asile** *m* Ⓑ [retraite] | home; refuge; shelter ‖ Asyl *n;* Heim *n* | **~ d'aliénés** | lunatic (mental) asylum ‖ Nervenheilanstalt *f;* Irrenanstalt | **~ d'indigents; ~ des pauvres** | poorhouse; workhouse; almshouse ‖ Armenhaus *n;* Armenheim | **~ des marins** | sailors' home ‖ Seemannsheim | **~ de nuit** | night shelter ‖ Nachtasyl.
**aspect** *m* | view ‖ Ansicht *f* | **considérer une affaire sous tous ses ~ s** | to consider a matter from all points of view; to examine a matter from all sides ‖ eine Sache von allen Gesichtspunkten aus betrachten.
**aspirant** *m* | candidate ‖ Anwärter *m;* Bewerber *m* | **~ au doctorat** | candidate for a doctor's degree ‖ Doktorand *m;* Doktorkandidat *m.*
**aspirer** *v* | **~ à faire qch.** | to aspire to do sth. ‖ danach streben, etw. zu tun.
**assaillant** *m* | assailant ‖ Angreifer *m.*
**assaillant** *adj* | attacking; assaulting ‖ angreifend.
**assaillir** *v* | to assail; to attack; to assault ‖ angreifen; überfallen.
**assainir** *v* Ⓐ | to reorganize; to reconstruct ‖ sanieren | **~ un bilan** | to clean up a balance sheet ‖ eine Bilanz bereinigen | **~ les finances** | to reorganize the finances ‖ die Finanzlage sanieren.
**assainir** *v* Ⓑ [purger] | to purge ‖ säubern.
**assainissement** *m* Ⓐ | reorganization; reconstruction ‖ Sanierung *f* | **~ des finances** | financial reorganization (reconstruction) ‖ Sanierung der Finanzen | **project d' ~** | scheme of reoganization; capital reorganization scheme ‖ Sanierungsplan.
**assainissement** *m* Ⓑ | purging ‖ Säuberung *f.*
**assainissement** *m* Ⓒ [amélioration] | improvement ‖ Verbesserung *f* | **~ agricole** | improvement (sweetening) of the ground ‖ Bodenverbesserung; Amelioration *f.*
**assassin** *m* Ⓐ | murderer ‖ Mörder *m* | **soudoyer un ~** | to hire a murderer ‖ einen Mörder dingen.
**assassin** *m* Ⓑ | assassin; assassinator ‖ Meuchelmörder *m;* Attentäter *m.*

**assassin** *adj* | murderous ‖ meuchelmörderisch.
**assassinat** *m* Ⓐ [homicide volontaire commis avec préméditation] | premeditated murder; murder in the first degree ‖ Mord *m;* mit Überlegung begangener Mord | **tentative d'** ~ | attempt at murder ‖ Mordversuch *m* | ~ **légal** | judical murder ‖ Justizmord.
**assassinat** *m* Ⓑ | assassination ‖ Meuchelmord; Attentat *n.*
**assassiner** *v* Ⓐ | to murder; to commit a murder ‖ ermorden; einen Mord begehen.
**assassiner** *v* Ⓑ | to assassinate ‖ meuchlings ermorden.
**assaut** *m* | assault; attack ‖ Angriff *m.*
**assemblage** *m* | ~ **de circonstances** | combination of circumstances ‖ Verknüpfung *f* (Verkettung *f*) von Umständen.
**assemblée** *f* | meeting; assembly; conference ‖ Versammlung *f;* Zusammenkunft *f;* Zusammentreffen *n;* Tagung *f* | ~ **d' (des) actionnaires** | meeting of shareholders (of stockholders); shareholders' (stockholders') meeting ‖ Generalversammlung der Aktionäre; Gesellschafterversammlung; Generalversammlung | ~ **d'associés;** ~ **des membres** | meeting of (of the) members ‖ Mitgliederversammlung | **convocation de l'** ~ ① | convening of the meeting ‖ Einberufung *f* der Versammlung | **convocation de l'** ~ ② | notice convening the meeting ‖ Einladung *f* zur Versammlung | ~ **de (des) créanciers** | meeting of creditors; creditors' meeting ‖ Gläubigerversammlung | **procès-verbal de l'** ~ | minutes of the meeting ‖ Versammlungsprotokoll *n* | **salle d'** ~ | assembly room ‖ Versammlungsraum *m;* Sitzungssaal *m.*
★ ~ **ajournée** | adjourned meeting ‖ vertagte Versammlung | ~ **annuelle** | annual meeting ‖ Jahresversammlung | ~ **constituante** | constituent assembly ‖ verfassunggebende (konstituierende) Versammlung | ~ **électorale** | election meeting ‖ Wahlversammlung; Wählerversammlung.
★ ~ **générale** | general meeting (assembly) ‖ Generalversammlung; Hauptversammlung | ~ **générale des actionnaires** | meeting of shareholders (of stockholders); shareholders' (stockholders') meeting ‖ Generalversammlung der Aktionäre | **résolution de l'** ~ **générale** | resolution of the general meeting ‖ Beschluß der Generalversammlung; Generalversammlungsbeschluß | ~ **générale annuelle** | annual general meeting ‖ Jahresgeneralversammlung | ~ **générale ordinaire** | regular general meeting ‖ ordentliche Generalversammlung | ~ **générale ordinaire annuelle** | annual ordinary general meeting ‖ ordentliche Jahresgeneralversammlung | ~ **générale constituante** | general constituent assembly ‖ konstituierende Generalversammlung | ~ **générale extraordinaire** | extraordinary general meeting ‖ außerordentliche Generalversammlung | ~ **générale ordinaire** | ordinary general meeting ‖ ordentliche Generalversammlung | **convoquer une** ~ **générale** | to convene (to call) a general meeting ‖ eine Generalversammlung einberufen.
★ ~ **législative** | legislative assembly ‖ gesetzgebende Versammlung | ~ **nationale** | national assembly ‖ Nationalversammlung | ~ **nationale constituante** | national constituent assembly ‖ konstituierende (verfassunggebende) Nationalversammlung | ~ **plénière** | plenary meeting ‖ Vollversammlung; Vollsitzung; Plenarversammlung | ~ **primaire** | primary assembly (meeting); [the] primaries ‖ Urwählerversammlung; [die] Vorwahlen *fpl.*
★ **convoquer (réunir) une** ~ | to convoke (to convene) (to call) a meeting ‖ eine Versammlung einberufen | **se réunir en** ~ **publique** | to hold a public meeting ‖ eine öffentliche Versammlung (Sitzung) halten (abhalten).
**assembler** *v* | to call together; to assemble; to convene; to summon ‖ versammeln; zusammenrufen; einberufen | **s'** ~ | to meet; to assemble ‖ sich treffen; sich versammeln.
**assentiment** *m* | assent; consent ‖ Zustimmung *f;* Billigung *f* | ~ **à une décision;** ~ **à une résolution** | consent to a resolution ‖ Zustimmung zu einem Beschluß | ~ **du représentant légal** | consent by [sb.'s] legal representative ‖ Zustimmung des gesetzlichen Vertreters | ~ **préalable** | previous assent; consent; assent ‖ vorherige Zustimmung; Einwilligung *f* | ~ **postérieur** | subsequent assent; approval; ratification ‖ nachträgliche Zustimmung; Genehmigung *f* | **donner son** ~ **à qch.** | to consent (to give one's consent) to sth. ‖ seine Einwilligung (Zustimmung) zu etw. geben (erteilen); in etw. einwilligen.
**asseoir** *v* [baser] | ~ **un impôt sur qch.** | to lay a tax on sth.; to tax sth. ‖ eine Steuer auf etw. legen; etw. besteuern (mit einer Steuer belegen) | ~ **son jugement sur qch.** | to base one's judgment on sth. ‖ sein Urteil auf etw. gründen.
**assermentation** *f* | swearing-in ‖ Beeidigung *f;* Vereidigung *f;* Eidesabnahme *f.*
**assermenté** *adj* | sworn ‖ vereidigt; beeidigt | **courtier** ~ | sworn broker ‖ vereidigter (beeidigter) Makler *m* | **interprète** ~ | sworn interpreter ‖ beeidigter Dolmetscher *m* | **témoin** ~ | sworn witness; witness under oath ‖ beeidigter Zeuge *m;* Zeuge unter Eid | **traducteur** ~ | sworn translator ‖ beeidigter (vereidigter) Übersetzer *m.*
**assermenter** *v* | ~ **q.** | to swear sb. in ‖ jdn. beeidigen (vereidigen) (unter Eid nehmen); jdm. einen Eid abnehmen; jdn. schwören lassen.
**assertion** *f* | assertion; statement ‖ Behauptung *f;* Versicherung *f;* Beteuerung *f* | **réfuter une** ~ | to disprove a statement ‖ eine Behauptung widerlegen.
**asservir** *v* | to subjugate; to subdue ‖ unterwerfen; unterjochen | **s'** ~ | to submit os.; to subject os. ‖ sich unterwerfen; sich unterordnen.
**asservissement** *m* | subservience; subjection ‖ Unterwerfung *f;* Unterjochung *f* | ~ **économique** | econ-

**asservissement** *m, suite*
  omic enslavement ‖ wirtschaftliche Unterdrükkung *f*.
**assesseur** *m* | assessor ‖ Beisitzer *m* | **juge** ~ | assistant judge ‖ beisitzender Richter *m*; Beisitzender.
— **-ouvrier** *m* | assessor representing the workers ‖ Arbeitnehmerbeisitzer.
— **-patron** *m* | assessor representing the employers ‖ Arbeitgeberbeisitzer.
**assessorat** *m* | assessorship ‖ Stellung *f* (Eigenschaft *f*) als Assessor.
**assidu** *adj* Ⓐ | diligent; industrious ‖ fleißig | **travail** ~ | unremitting (unceasing) work ‖ unermüdliche Arbeit *f* | **travailleur** ~ | hard worker ‖ fleißiger Arbeiter *m*.
**assidu** *adj* Ⓑ | steady ‖ stetig | **en augmentation** ~ **e** | steadily increasing ‖ stetig (gleichmäßig) zunehmend.
**assiette** *f* | basis ‖ Grundlage *f* | ~ **de la contribution foncière** | basis of the taxation on landed property ‖ Basis *f* der Grundsteuerveranlagung | ~ **de l'impôt** | basis of taxation; tax base ‖ Steuergrundlage; Besteuerungsgrundlage | **établir l'** ~ **de l'impôt** | to establish the basis for the assessment of the tax ‖ die Basis der Steuerveranlagung feststellen | ~ **d'une rente** | funding of a pension (of an annuity) ‖ Pensionsgrundlage | ~ **uniforme [de la TVA]** | uniform basis of assessment [of VAT] ‖ einheitliche Bemessungsgrundlage [der Mehrwertsteuer].
**assignable** *adj* Ⓐ [qui peut être déterminé] | which can be clearly determined ‖ genau bestimmbar.
**assignable** *adj* Ⓑ [qui peut être sommé] | liable to be summoned (to be sued) ‖ strafrechtlich verfolgbar.
**assignation** *f* Ⓐ [citation devant le juge] | summons before the court ‖ Ladung *f* (Vorladung *f*) vor Gericht | **ré** ~ | new (fresh) summons ‖ erneute Ladung; Neuladung | **envoyer (lancer) une** ~ **à q.** ① | to issue a summons to sb. ‖ an jdn. eine Ladung ergehen lassen | **envoyer (lancer) une** ~ **à q.** ② | to issue a writ against sb. ‖ jdm. einen Klageschriftsatz mit Ladung zustellen.
**assignation** *f* Ⓑ [sous peine d'amende] | subpoena ‖ Ladung *f* unter Strafandrohung.
**assignation** *f* Ⓒ | writ of summons ‖ Vorladung *f* [Schriftstück] | **donner (signifier) une** ~ **à q.** | to serve a writ (a summons) on sb.; to serve sb. with a writ ‖ jdm. eine Ladung zustellen (zugehen lassen).
**assignation** *f* Ⓓ | serving of a summons (of a writ) ‖ Zustellung *f* einer Ladung | ~ **d'huissier** | service of a summons by the bailiff ‖ Ladung (Zustellung der Ladung) durch den Gerichtsvollzieher.
**assignation** *f* Ⓔ [action] | suit ‖ Klageerhebung *f* | ~ **en nullité ou en déchéance** | action to annul or to expunge ‖ Klage *f* auf Nichtigkeitserklärung oder Löschung.
**assignation** *f* Ⓕ [mandat] | order to pay ‖ Anweisung *f*; Zahlungsanweisung.
**assignation** *f* Ⓖ | assignment ‖ Überweisung *f*.

**assigné** *m* Ⓐ | person summoned ‖ [der] Vorgeladene.
**assigné** *m* Ⓑ | drawee ‖ [der] Angewiesene.
**assigner** *v* Ⓐ [appeler q. en justice] | ~ **q.** ① | to summon sb.; to issue a writ against sb. ‖ jdn. laden (vorladen) ~ **q.** ② | to have a summons (a writ) issued against sb.; to take out a summons against sb. ‖ gegen jdn. eine Ladung ergehen lassen | ~ **q.** ③ | to serve a summons (a writ) on sb. ‖ jdm. eine Ladung zustellen (zugehen lassen) | ~ **les parties** | to summon the parties ‖ die Beteiligten (die Parteien) laden | ~ **q. à comparaître sous peine d'amende** | to subpoena sb. ‖ jdn. unter Strafandrohung laden | ~ **un témoin** | to summon (to subpoena) a witness ‖ einen Zeugen laden (vorladen).
**assigner** *v* Ⓑ | ~ **q.** | to bring action (suit) against sb.; to sue sb. ‖ gegen jdn. Klage erheben; jdn. verklagen ‖ ~ **q. en contrefaçon** | to bring an action for patent infringement against sb.; to sue sb. for infringement of patent ‖ gegen jdn. Klage wegen Patentverletzung erheben; jdn. wegen Patentverletzung verklagen | ~ **q. en paiement d'une dette** | to summon sb. for debt ‖ jdn. auf Zahlung eines Betrages verklagen.
**assigner** *v* Ⓒ | to order to pay ‖ zur Zahlung anweisen.
**assigner** *v* Ⓓ | ~ **une dépense sur le trésor public** | to charge an expense to the public funds; to make an expense payable out of public funds ‖ eine Ausgabe auf die Staatskasse überbürden.
**assigner** *v* Ⓔ | ~ **une cause à un événement** | to assign a cause to an event ‖ eine Ursache einem Ereignis zuschreiben | ~ **une tâche à q.** | to assign (to allot) a task to sb. ‖ jdm. eine Aufgabe zuteilen.
**assigner** *v* Ⓕ | ~ **q. à résidence** | to appoint a compulsory address for sb. | jm. einen Wohnsitz vorschreiben.
**assimilation** *f* | putting [sth.] on the same footing ‖ Gleichstellung *f*; Gleichbehandlung *f*; Angleichung *f*.
**assimiler** *v* | to put [sth.] on the same footing; to treat (to consider) [sth.] as similar (equivalent to) ‖ gleichstellen; gleichbehandeln; angleichen.
**assis** *part* | **voter par** ~ **et levé** | to give one's vote by rising or remaining seated ‖ durch Sitzenbleiben und Aufstehen abstimmen.
**assises** *fpl* | law sittings *pl* ‖ Gerichtstage *mpl* | **la cour d'** ~ **; les** ~ | the court of assizes; the assize court; the Assizes *pl* ‖ das Schwurgericht | **tenir les** ~ **(ses** ~ **)** | to hold one's meetings ‖ seine Sitzungen halten.
**assistance** *f* Ⓐ [aide; secours] | assistance; aid; help ‖ Unterstützung *f*; Beistand *m*; Hilfe *f*; Hilfeleistung *f* | **accord (pacte) d'** ~ | treaty (pact) of mutual assistance ‖ Beistandsvertrag *m*; Beistandsabkommen *n*; Beistandspakt *m* | **prêter aide et** ~ **à q.** | to lend sb. aid and assistance ‖ jdm. Hilfe und Beistand leihen | ~ **aux (pour les) chômeurs** | unemployment benefit (relief) (allowance) (assistance) (pay); out-of-work benefit ‖ Arbeitslosen-

unterstützung; Erwerbslosenunterstützung | **comité central d' ~** | relief committee || Zentralhilfsausschuß *m* | **~ maritime en cas de détresse** | salvage || Hilfeleistung in Seenot | **droit d' ~** | right to receive assistance || Unterstützungsanspruch *m* | **engagement d' ~** | obligation to render assistance || Beistandsverpflichtung *f* | **mesure d' ~** | relief measure || Hilfsmaßnahme *f* | **pacte d' ~ militaire** | pact of military assistance || militärischer Beistandspakt *m* | **~ aux pauvres** | poor relief; relief for (assistance to) the poor; public relief (assistance) || Armenunterstützung *f*; Armenfürsorge *f*; Armenpflege *f* | **service d' ~** | relief service || Hilfsdienst *m*.

★ **~ judiciaire** ①; **~ légale** | legal assistance (protection) || Rechtshilfe *f*; Rechtsschutz *m* | **~ judiciaire** ②; **~ judiciaire gratuite** | legal aid || unentgeltlicher Rechtsbeistand *m*; Armenrecht *n* | **concession de l' ~ judiciaire** | grant (granting) of a legal aid certificate || Bewilligung *f* des Armenrechts; Zulassung *f* zum Armenrecht | **demande (requête aux fins) d' ~ judiciaire** | application for legal aid (for a legal aid certificate) || Gesuch *n* um Bewilligung des Armenrechts (um Zulassung zum Armenrecht); Armenrechtsgesuch *n* | **admettre q. à l' ~ judiciaire** | to grant sb. a certificate for legal aid || jdm. das Armenrecht bewilligen; jdn. zum Armenrecht zulassen | **être admis à l' ~ judiciaire** | to be granted a legal aid certificate || das Armenrecht bewilligt erhalten (bekommen); zum Armenrecht zugelassen werden | **demander l' ~ judiciaire** | to apply for legal aid (for a legal aid certificate) || um Bewilligung des Armenrechts (um Zulassung zum Armenrecht) bitten; das Armenrecht beantragen.

★ **~ maternelle** | maternity benefit || Wochenhilfe *f* | **~ mutuelle** | mutual assistance || gegenseitiger Beistand | **~ officielle; ~ publique; ~ sociale** | public relief (assistance); relief for (assistance to) the poor; poor relief; poor-law administration || öffentliche Armenpflege *f* (Armenfürsorge *f*) (Fürsorge *f*) | **caisse d' ~ publique** | poor-relief fund || Armenkasse *f* | **organisation de l' ~ publique** | public relief organization || Armenverband *m* | **secours de l' ~ publique** | relief for the poor; poor relief; public relief (assistance) || Armenunterstützung *f* | **œuvre de l' ~ sociale** ① | welfare organization || Wohlfahrtsverband *m*; Fürsorgeverband | **œuvre de l' ~ sociale** ② | welfare institution || Wohlfahrtseinrichtung *f*; Fürsorgeeinrichtung | **service de l' ~ sociale** | public welfare (relief) organization || öffentliche Fürsorge *f* (Wohlfahrt *f*).

★ **donner (prêter) ~ à q.** | to give (to lend) (to render) sb. assistance; to help (to assist) (to aid) sb. || jdm. Beistand (Hilfe) leisten; jdm. beistehen (helfen) (zu Hilfe kommen) | **faire qch. sans ~** | to do sth. unaided || etw. ohne Unterstützung machen.

**assistance** *f* ⓑ [les personnes présentes] | [the] attendance; those present || [die] Anwesenden *mpl* |

toute l' ~ | all present *pl;* all those present || alle Anwesenden.
**assistance** *f* ⓒ [présence] | presence || Anwesenheit *f*; Beisein *n*; Gegenwart *f*.
**assistance** *f* ⓓ [auditoire] | audience || Zuhörerschaft *f*; [die] Zuhörer *mpl*.
**assistance** *f* ⓔ [les spectateurs] | spectators; onlookers || [die] Zuschauer *mpl*.
**assistant** *m* | assistant || Beistand *m*.
**assistants** *mpl* | **les ~** ① | those present; the attendance || die Anwesenden *mpl* | **les ~** ② | the audience || die Zuhörerschaft *f*; die Zuhörer *mpl* | **les ~** ③ | the spectators || die Zuschauer *mpl*.
**assisté** *m* | person on relief || Unterstützungsempfänger *m*.
**assister** *v* ⓐ [aider; secourir] | to assist; to aid; to help; to give assistance || unterstützen; beistehen; helfen; Hilfe leisten.
**assister** *v* ⓑ [être présent] | **~ à qch.** | to be present at sth.; to attend sth. || zugeben (gegenwärtig) sein bei; beiwohnen | **droit d' ~** | right to attend (to be present) || Recht zur Teilnahme.
**associabilité** *f* | compatibility || Vereinbarkeit *f*.
**associable** *adj* | **~ avec** | compatible (consistent) with || vereinbar (zu vereinbaren) mit; in Übereinstimmung (in Einklang) mit.
**association** *f* ⓐ | association; society; company; union || Vereinigung *f*; Verein *m*; Verband *m*; Gesellschaft *f* | **acte (contrat) (traité) d' ~** | articles (deed) of association (of partnership) (of incorporation); memorandum of association; partnership deed || Gesellschaftsvertrag *m*; Gründungsvertrag; Satzung *f* (Satzungen) (Statuten *fpl*) der Gesellschaft | **actif de l' ~** | property of the association || Vereinsvermögen *n* | **~ d'avance** | mutual loan society; credit association || Vorschußverein; Kreditverein; Kreditgenossenschaft *f* | **~ de bienfaisance; ~ de secours** | wohltätiger Verein; Wohltätigkeitsverein; Unterstützungsverein | **~ à but économique** | profit-making association || Verein zu einem wirtschaftlichen Zweck | **~ à but idéal** | non-profit association || nichtwirtschaftlicher Verein | **~ sans but lucratif** | non-profit (non-profit-making) organization || nicht auf Gewinn gerichteter Verein || **~ de cautionnement mutuel** | mutual guarantee society || Unterstützungsverein auf Gegenseitigkeit | **co ~** | joint partnership || Mitinhaberschaft *f*; Teilhaberschaft *f* | **~ de communes** | association of municipal corporations || Gemeindeverband | **~ de consommateurs** | consumers' union || Konsumentenverband | **~ de consommation** | consumers' co-operative society || Verbrauchsgenossenschaft; Konsumverein | **~ de crédit** | mutual loan society; credit association || Kreditverein; Kreditgenossenschaft | **droit d' ~** | right of association || Recht *n*, sich in Verbänden zusammenzuschließen | **~ d'entraide; ~ de mutualité; ~ de secours mutuel** | mutual (mutual benefit) society || Unterstützungsverein (Hilfsverein) auf Gegenseitigkeit | **~ d'entreprises** | asso-

**association** f Ⓐ *suite*
ciation of enterprises ‖ Vereinigung (Verband) von Unternehmen | **liberté d'** ~ | freedom of association ‖ Vereinigungsfreiheit f | ~ **de malfaiteurs** | gang; criminal organization ‖ Bande f; Verbrecherbande | ~ **d'obligataires;** ~ **obligataire** | bondholders' (debenture holders') association ‖ Vereinigung der Obligationsgläubiger; Verband der Schuldverschreibungsinhaber (der Obligationäre) | ~ **d'ouvriers mineurs** | mineworkers' association (federation); miners' company; corporation of miners ‖ Bergarbeiterverband; Bergarbeitergewerkschaft; Knappschaft f; Knappschaftsverein m | ~ **de parents** [d'élèves] | parents association | Elternvereinigung f | **registre des** ~ **s** | public register of co-operative societies ‖ Genossenschaftsregister n; Vereinsregister n | ~ **d'utilité publique** | public utility company ‖ gemeinnütziger Verband (Verein); Verband (Verein) zu einem gemeinnützigen Zweck.
★ ~ **agricole** | farmer's union ‖ Bauernbund m | ~ **amicale** | defense (protective) association ‖ Schutzverband; Schutzverein | **syndicat des** ~ **s coopératives** | association of municipal corporations ‖ Gemeindeverband | ~ **cultuelle** | religious community ‖ Kultusgemeinde f | ~ **économique** | profit-making association ‖ wirtschaftlicher Verband (Verein) | ~ **forestière** | forestry association ‖ Waldgenossenschaft f; Forstgenossenschaft | ~ **inscrite** | registered society ‖ eingetragene Genossenschaft; eingetragener Verein | ~ **ouvrière** | workers' union; trade(s) union; labo(u)r (trade) union ‖ Arbeiterverband; Arbeitnehmerverband; Arbeitergewerkschaft f; Gewerkschaft | ~ **patronale** | federation of employers; trade association (organization); employers' association (federation) ‖ Arbeitgeberverband; Unternehmerverband; Arbeitgeberorganisation f | ~ **professionelle** | trade association ‖ Berufsverband; Berufsgenossenschaft | ~ **religieuse** | religious society; ecclesiastical association ‖ Religionsgemeinschaft f; Religionsgesellschaft | ~ **secrète** | secret society | Geheimbund m; Geheimverbindung f | ~ **syndicale** | syndicate; trade (trades) union ‖ Gewerkschaft; Gewerkschaftsverband; Syndikat | ~ **tontinière** | life insurance association; tontine ‖ Tontinengesellschaft | **constituer une** ~ | to form an association ‖ einen Verband (eine Vereinigung) (ein Syndikat) gründen | **dissoudre une** ~ | to dissolve a partnership ‖ eine Teilhaberschaft (eine Gesellschaft) auflösen (liquidieren).
**association** f Ⓑ [participation] | partnership; copartnership ‖ Teilhaberschaft f | **part d'** ~ | share in a partnership; partnership (business) share ‖ Geschäftsanteil m; Gesellschaftsanteil | ~ **commerciale en participation** | trading partnership ‖ offene Handelsgesellschaft f | **entrer en** ~ **avec q.** | to enter (to go) into partnership with sb. ‖ mit jdm. eine Teilhaberschaft eingehen (in Teilhaberschaft treten).

**association** f Ⓒ [confraternité] | fellowship ‖ Mitgliedschaft f.
**associé** m Ⓐ | partner; associate ‖ Teilhaber m; Gesellschafter m; Partner m | **co** ~ | joint partner ‖ Mitgesellschafter | ~ **en nom collectif** | business (trading) partner; partner of a firm ‖ Teilhaber einer Firma (an einer Handelsgesellschaft); Geschäftsteilhaber; Firmenteilhaber | **désintéressement d'un** ~ | buying out of a partner ‖ Abfindung f eines Teilhabers | **réception d'un** ~ | reception (admission) of a partner ‖ Aufnahme f eines Gesellschafters (eines Partners) | **retraite d'un** ~ | retiring (retirement) of a partner ‖ Ausscheiden n eines Gesellschafters (eines Partners) | ~ **en second;** ~ **intéressé; second** ~ **; dernier** ~ | junior partner ‖ Juniorchef m einer Handelsgesellschaft; Juniorpartner.
★ ~ **actif** | active (working) partner ‖ tätiger (aktiver) Teilhaber | ~ **commanditaire** ① | general (limited) partner ‖ beschränkt haftender Gesellschafter (Teilhaber); Kommanditist | ~ **commanditaire** ② | sleeping (silent) (secret) (dormant) partner ‖ stiller Gesellschafter (Teilhaber) | ~ **commandité;** ~ **responsable et solidaire** | special (responsible) partner ‖ persönlich (unbeschränkt) haftender Gesellschafter (Teilhaber); Komplementär | ~ **directeur;** ~ **gérant** | managing (active) partner ‖ geschäftsführender Gesellschafter (Teilhaber) | ~ **principal** | senior (principal) partner ‖ Hauptteilhaber; Seniorchef einer Handelsgesellschaft; Seniorpartner.
★ **désintéresser un** ~ | to buy out a partner ‖ einen Teilhaber abfinden | **prendre q. comme** ~ | to take sb. into partnership ‖ jdn. als Gesellschafter (als Teilhaber) aufnehmen.
**associé** m Ⓑ [membre associé] | associate member; associate ‖ auswärtiges (korrespondierendes) Mitglied n.
**associé** *adj* | associated; joint ‖ vereinigt; verbunden | **acheteurs** ~ **s** | joint purchasers ‖ Miterwerber mpl; gemeinschaftliche Käufer mpl | **porteurs** ~ **s** | joint holders ‖ gemeinsame Inhaber mpl; Mitinhaber mpl.
**associée** f | partner ‖ Teilhaberin f | **co** ~ | joint partner ‖ Mitinhaberin f; Mitteilhaberin; Teilhaberin.
**associer** v Ⓐ | **s'** ~ **avec q.** ① | to enter into partnership with sb. ‖ sich mit jdm. assoziieren; mit jdm. ein Gesellschaftsverhältnis eingehen | **s'** ~ **avec q.** ② | to take sb. into partnership ‖ jdn. als Gesellschafter (als Teilhaber) aufnehmen | **s'** ~ **avec q. pour qch.** | to associate os. with sb. in sth. ‖ sich mit jdm. für (zu) etw. zusammentun | **s'** ~ **à qch.** | to share (to participate) in sth. ‖ sich an etw. beteiligen; sich etw. anschließen | ~ **q. à qch.** | to associate sb. with sth.; to make sb. a party to sth. ‖ jdn. mit etw. in Verbindung bringen.
**associer** v Ⓑ [entrer en société] | **s'** ~ **à q. (avec q.)** | to associate (to mix) (to keep company) with sb. ‖ mit jdm. verkehren (Umgang pflegen).
**assolement** m | rotation (shift) of crops; rotating

crops; alternate husbandry ‖ Fruchtfolge *f;* Wechselwirtschaft *f* | ~ **biennal** | two-course rotation ‖ Zweifelderwirtschaft | ~ **triennal; culture à trois** ~ **s** | three-course rotation ‖ Dreifelderwirtschaft | ~ **quadriennal** | four-course rotation ‖ Vierfelderwirtschaft.

**assoler** *v* | ~ **une terre** | to rotate the crops on a piece of land ‖ auf einem Grundstück Wechselwirtschaft treiben.

**assorti** *part* Ⓐ | assorted ‖ sortiert; in (nach) Sorten | **magasin bien** ~ | well-stocked shop; shop with a variety (a wide range) of goods ‖ reich assortiertes Lager | **mal** ~ | ill-assorted ‖ schlecht zusammengestellt.

**assorti** *part* Ⓑ | **bien** ~ | well-stocked ‖ gut gefüllt.

**assorti** *part* Ⓒ | **un contrat** ~ **d'une clause d'arbitrage** | a contract with an arbitration clause ‖ ein Vertrag mit beigefügter Schiedsklausel.

**assortir** *v* | ~ **un magasin** | to stock a shop with assorted goods ‖ einen Laden mit einem Warensortiment ausstatten ‖ **s'** ~ **de qch.** | to lay in an assorted stock of sth. ‖ sich ein Sortiment von etw. hereinlegen.

**assortiment** *m* | assortment; diversified collection ‖ Zusammenstellung *f;* Sortiment *n;* Kollektion *f* | ~ **d'échantillons** | assortment of patterns; sample assortment ‖ Musterkollektion; Mustersortiment | **librairie d'** ~ | general bookseller(s) ‖ Sortimentsbuchhandlung *f;* Sortimentsbuchhändler *m* | ~ **de marchandises** | assortment of goods ‖ Warensortiment.

**assujetti** *m* Ⓐ [à l'impôt] | taxable (accountable) person; taxpayer ‖ Steuerpflichtiger *m.*

**assujetti** *m* Ⓑ [à la sécurité sociale] | insured person (contributor) ‖ Versicherter *m;* Versicherungspflichtiger.

**assujetti** *adj* | subject; liable ‖ unterworfen; pflichtig | ~ **à l'assurance** | subject to compulsory insurance ‖ versicherungspflichtig | **non** ~ **à l'assurance** | exempt from compulsory insurance ‖ versicherungsfrei | **marchandises** ~ **es aux droits** | dutiable goods ‖ zollpflichtige Waren *fpl* | ~ **au droit de timbre** | subject (liable) to stamp duty ‖ stempelsteuerpflichtig; der Stempelsteuer (der Stempelpflicht) unterliegend | **personne** ~ **e à l'impôt** | person liable for the tax; taxpayer ‖ Steuerpflichtiger *m;* Steuerzahler *m* | ~ **à l'impôt sur le revenu** | liable to pay income tax ‖ einkommensteuerpflichtig.

**assujettir** *v* Ⓐ [soumettre] | to subject; to make liable ‖ unterwerfen; pflichtig machen | **s'** ~ **aux lois** | to submit to the law; to obey the law ‖ sich dem Gesetz unterwerfen; das Gesetz befolgen | **s'** ~ **à une règle** | to subject os. to a rule ‖ sich einer Regel unterwerfen | ~ **q. à faire qch.** | to compel sb. to do sth. ‖ jdn. zwingen, etw. zu tun.

**assujettir** *v* Ⓑ [asservir; subjuguer] | to subjugate ‖ unterwerfen; unterjochen | ~ **un pays** | to subjugate a country ‖ ein Land unterwerfen (in Abhängigkeit bringen).

**assujettissement** *m* Ⓐ | ~ **à l'assurance** | compulsory insurance ‖ Versicherungspflicht *f.*

**assujettissement** *m* Ⓑ | subjugation ‖ Unterwerfung; Unterjochung.

**assumer** *v* | ~ **la responsabilité** | to assume (to take) (to take on) the responsibility ‖ die Verantwortung übernehmen.

**assurable** *adj* | insurable ‖ versicherbar | **intérêt** ~ | insurable interest ‖ versicherbares Interesse *n* | **valeur** ~ | insurable value ‖ versicherbarer Wert *m.*

**assurance** *f* Ⓐ [promesse formelle] | assurance; affirmation; assertion ‖ Zusicherung *f;* Beteuerung *f;* festes Versprechen *n;* Versicherung *f* | **donner à q. l'** ~ **que** | to give sb. the assurance that . . . ; to assure sb. of . . . ‖ jdm. die Versicherung geben, daß . . . ; jdn. versichern, daß . . . .

**assurance** *f* Ⓑ | insurance; assurance ‖ Versicherung *f* | ~ **d'abonnement** | insurance under a floating policy ‖ Versicherung unter einer offenen Police | ~ **par abonnement de journal;** ~ **des abonnés** | subscribers' insurance ‖ Abonnentenversicherung | ~ **contre les accidents;** ~ **des risques d'accidents** | accident insurance; insurance against accidents ‖ Unfallversicherung | ~ **contre les accidents aux tiers** | third party accident insurance ‖ Unfallhaftpflichtversicherung | ~ **(** ~ **des patrons) contre (sur) les accidents du travail** | workmen's compensation; employers' liability (indemnity) insurance ‖ Arbeiterunfallversicherung; gewerbliche Unfallversicherung | ~ **contre les accidents corporels** | personal accident insurance ‖ Unfallversicherung gegen Personenschäden | ~ **contre tous risques d'auto;** ~ **omnium** [B] | comprehensive motor vehicle insurance ‖ Auto-Kaskoversicherung | **acquisiteur d'** ~ **(d'** ~ **s)** | insurance canvasser (agent) ‖ Versicherungsakquisiteur *m;* Versicherungsagent *m* | **agence d'** ~ **s** | insurance office (agency) ‖ Versicherungsagentur *f* | **agent (courtier) d'** ~ **s** | insurance agent (broker) ‖ Versicherungsvertreter *m;* Versicherungsagent *m;* Versicherungsmakler *m* | ~ **sur bonne arrivée** | insurance subject to safe arrival ‖ Versicherung auf wohlbehaltene Ankunft | **assujettissement à l'** ~ **; obligation d'** ~ | compulsory insurance ‖ Versicherungspflicht *f* | ~ **des bagages** | baggage (luggage) insurance ‖ Gepäckversicherung; Reisegepäckversicherung | ~ **du bétail;** ~ **contre la mortalité du bétail** | cattle (livestock) insurance ‖ Viehversicherung | ~ **contre le bris de glaces** | plate glass insurance ‖ Glasbruchversicherung; Glasversicherung | **bureau d'** ~ | insurance office ‖ Versicherungsbüro *n;* Versicherungsagentur *f* . . . .

★ **caisse d'** ~ **s** | insurance fund ‖ Versicherungskasse *f* | **caisse d'** ~ **en cas d'accidents** | accident insurance fund ‖ Unfallversicherungskasse | **caisse d'** ~ **en cas de décès** | burial fund (club) ‖ Sterbekasse | **caisse nationale d'** ~ **s** | national insurance office ‖ staatliche Versicherungsanstalt *f* | **caisse primaire d'** ~ **s sociales** | state insurance fund ‖ Sozialversicherungsfonds *m.*

**assurance** *f* Ⓑ *suite*
★ ~ **à capital différé;** ~ **à rente différée;** ~ **à terme fixe;** ~ **en cas de vie** | endowment insurance || Versicherung auf den Erlebensfall; Erlebensversicherung | **carte d'** ~ | insurance card || Versicherungskarte *f* | **cas d'** ~ | accident; damage; loss || Versicherungsfall *m;* Schadensfall; Verlustfall | **de cautionnement;** ~ **sur la fidélité du personnel;** ~ **de garantie** | guarantee (fidelity) insurance || Kautionsversicherung | ~ **de cautionnement et de crédit** | guarantee and credit insurance || Kautions- und Kreditversicherung | **certificat d'** ~ | insurance certificate || Versicherungsschein *m* | ~ **contre le chômage** | unemployment insurance || Arbeitslosenversicherung | ~ **de choses;** ~ **contre les dommages** | insurance against loss (against material damage) (against loss and damage) || Sachversicherung; Schadenversicherung; Sachschadenversicherung | **co** ~ | mutual assurance || Versicherung auf Gegenseitigkeit | **compagnie d'** ~ (**d'** ~ **s**) | insurance (assurance) company || Versicherungsgesellschaft *f* [VIDE: **compagnie** *f* Ⓐ] | **compte d'** ~ | account of insurance; insurance account || Versicherungskonto *n* | ~ **pour compte d'autrui** | insurance for third party account || Versicherung für Rechnung Dritter (für fremde Rechnung) | **conditions d'** ~ | conditions (terms) of insurance; insurance conditions || Versicherungsbedingungen *fpl* | **conclusion d'un contrat d'** ~ | closing of an insurance contract || Versicherungsabschluß *m* | **contrat (convention) d'** ~ | insurance contract; contract of insurance || Versicherungsvertrag *m* | ~ **sur corps;** ~ **sur navire** | hull insurance; insurance on hull || Schiffsversicherung | ~ **sur corps et facultés** | insurance of hull and cargo || Versicherung von Schiff und Ladung | ~ **à cotisations** | contributory insurance || Beitragsversicherung; Versicherung auf Grund von Beiträgen | ~ **de crédit** | credit insurance || Kreditversicherung | ~ **en cas de décès** | life assurance (insurance); insurance payable at death || Lebensversicherung; Versicherung auf den Todesfall; Todesfallversicherung | ~ **contre les dégâts des eaux** | insurance against damage by water || Wasserschadenversicherung | **droit d'** ~ ① | insurance law || Versicherungsrecht *n* | **droit d'** ~ ② | **prime d'** ~ ① | insurance fee (premium) || Versicherungsgebühr *f;* Versicherungsprämie *f* | **prime d'** ~ ② | insurance rate || Prämiensatz *m* | **entreprise (établissement) d'** ~ | insurance company (office) || Versicherungsunternehmen *n;* Versicherungsanstalt *f* | **escroc à l'** ~ | insurance swindler || Versicherungsbetrüger *m* | **escroquerie à l'** ~ **; fraude d'** ~ | insurance fraud || Versicherungsbetrug *m* | **expiration de l'** ~ | expiry of the insurance (of the policy) || Erlöschen *n* (Ablauf *m*) der Versicherung (der Police) | ~ **sur facultés;** ~ **sur (du) fret** | cargo (freight) insurance; insurance on cargo (on freight) || Frachtversicherung | ~ **contre le feu;** ~ **contre l'incendie** | fire insurance;

insurance against loss by fire || Feuerversicherung; Brandversicherung [VIDE: **incendie** *f*] | **frais d'** ~ | insurance charges || Versicherungskosten *pl* | ~ **contre la grêle** | insurance against damage caused by hail; hail (hail-storm) insurance || Hagel(schaden)versicherung | ~ **à la grosse;** ~ **à la grosse aventure** | bottomry insurance || Bodmereiversicherung | **indemnité d'** ~ | insurance sum (money) (indemnity); insured sum; sum (amount) insured || Versicherungssumme *f;* Versicherungsbetrag *m;* versicherter Betrag | ~ **des invalides;** ~ **contre l'invalidité** | invalidity (disability) (disablement) insurance || Invalidenversicherung; Invaliditätsversicherung | **livret d'** ~ | insurance book || Versicherungsbuch *n* | **loi d'** ~ **s** | insurance act || Versicherungsgesetz *n* | ~ **des loyers** | insurance of rents || Mietsausfallversicherung | ~ **contre (en cas de) la maladie** | health (sickness) (sick) insurance || Krankenversicherung | ~ **sur marchandises** | insurance on merchandise (on goods) || Warenversicherung; Güterversicherung | ~ **en monnaie étrangère** | insurance in foreign currency || Fremdwährungsversicherung | **obligé d'** ~ | person subject to compulsory insurance || Versicherungspflichtiger *m* | ~ **des orphelins** | orphanage insurance || Waisenversicherung | ~ **avec participation aux bénéfices** | with-profits policy || Versicherung mit Gewinnbeteiligung (mit Gewinnanteil) | ~ **contre les pertes au change** | insurance against loss on exchange || Kursverlustversicherung | **police d'** ~ | insurance policy || Versicherungspolice *f* [VIDE: **police** *f* Ⓑ] | ~ **à prime(s)** | insurance; against premium || Versicherung gegen Prämie; Prämienversicherung | ~ **à prime fixe** | fixed-premium insurance || Versicherung auf feste Prämie | **payer sa prime d'** ~ | to pay one's insurance || seine Versicherungsprämie bezahlen (entrichten) | **ré** ~ **;** ~ **réciproque** | reinsurance; reassurance || Rückversicherung | ~ **de rente viagère** | annuity insurance || Leibrentenversicherung | ~ **de rentes** | pension insurance || Pensionsversicherung; Rentenversicherung | ~ **contre la responsabilité civile;** ~ **des risques de responsabilité civile;** ~ **aux tiers** | liability (third-party liability) (third-party risk) insurance || Haftpflichtversicherung | **risques d'** ~ | insurance risk || Versicherungsrisiko *n* | ~ **des risques de guerre** | war risks insurance || Kriegsrisikenversicherung | ~ **contre les risques de remboursement au pair** | insurance against risk of redemption at par || Versicherung gegen Verluste bei Einlösung zum Nennwert | ~ **contre les risques professionnels** | professional risks indemnity insurance || berufliche (Berufs-) Haftpflichtversicherung | **société coopérative d'** ~ | cooperative insurance company || Versicherungsverein *m;* Versicherungsgenossenschaft *f* | **société coopérative mutuelle d'** ~ | mutual insurance company || Versicherungsverein *m* auf Gegenseitigkeit | **sous-** ~ | under-insurance || Unterversicherung | **sur** ~ | over-insurance || Überver-

sicherung | ~ **des survivants** | survivors' insurance || Hinterbliebenenversicherung; Hinterlassenenversicherung [S] | **tarif d' ~ s** | insurance rates *pl* || Versicherungstarif *m;* Prämientarif | ~ **à temps;** ~ **à terme** | time insurance || Versicherung auf Zeit | **terme d' ~** | period (term) of insurance || Versicherungsdauer *f* | ~ **de (en) transit** | insurance in transit; transit insurance || Transitversicherung | ~ **de transports** | transportation insurance || Transport(risiko)versicherung | **union d' ~ s** | association of underwriters || Versicherungsverband *m* | **valeurs d' ~ s** | insurance shares || Versicherungswerte *mpl;* Versicherungsaktien *fpl* | ~ **sur la vie** | life assurance (insurance) || Lebensversicherung | ~ **contre la vieillesse** | old-age (old-age pension) insurance || Alters(pensions)versicherung | ~ **contre le vol** | insurance against theft (burglary) || Versicherung gegen Diebstahl (gegen Einbruch) (gegen Einbruchsdiebstahl) | ~ **au voyage** | travel(ling) (voyage) insurance || Reiseversicherung.
★ ~ **agricole** | agricultural insurance || landwirtschaftliche Versicherung | **assujetti à l' ~** | subject to compulsory insurance || versicherungspflichtig | ~ **collective** | collective insurance || Kollektivversicherung; Gruppenversicherung; ~ **complémentaire** | supplementary insurance || Zusatzversicherung | ~ **conjointe; double ~ ; ~ cumulative** | double insurance || Doppelversicherung; mehrfache Versicherung | ~ **dotale** | children's endowment insurance || Mitgiftversicherung; Aussteuerversicherung | ~ **excessive** | over-insurance || Überversicherung | ~ **facultative; ~ volontaire** | optional (voluntary) insurance || freiwillige Versicherung; Wahlversicherung | ~ **flottante** | floating policy insurance || Versicherung unter einer offenen Police | ~ **industrielle; ~ ouvrière** | industrial (social) insurance || Sozialversicherung; Arbeitersozialversicherung | ~ **libérée** | premium-free insurance || beitragsfreie (prämienfreie) Versicherung | ~ **maritime** ① | marine (maritime) insurance; insurance against the perils of the sea; sea (ocean) insurance || Seeversicherung; Seeschadenversicherung; Versicherung gegen Seegefahr; Seetransportversicherung | ~ **maritime** ② | underwriting business; underwriting || Seeversicherungsgeschäft *n* [VIDE: **maritime** *adj*] | ~ **mutuelle; ~ réciproque** ① | mutual (reciprocal) insurance; insurance on the mutual principle || Versicherung auf Gegenseitigkeit; Gegenseitigkeitsversicherung | ~ **réciproque** ② | counterinsurance || Gegenversicherung | ~ **obligatoire** | compulsory insurance || Zwangsversicherung; Pflichtversicherung | ~ **privée** | private insurance || Privatversicherung | ~ **provisoire** | provisional insurance (cover) || vorläufige Versicherungsdeckung *f* | ~ **sociale** | social (national) insurance || staatliche Sozialversicherung | **les ~ s sociales** | social security || die sozialen Versicherungseinrichtungen *fpl* | ~ **supplémentaire** | supplementary insurance || Zusatzversicherung | ~ **terrestre** | insurance overland || Landtransportversicherung | **passer une ~ sur qch.** | to effect an insurance on sth. || für etw. eine Versicherung übernehmen.
— **-abonnement** *f* | insurance under a floating policy || Versicherung *f* unter einer offenen Police.
— **-accidents** *f* | accident insurance; insurance against accidents || Unfallversicherung *f.*
— **-auto** *f* | motor-car insurance || Kraftfahrzeugversicherung *f.*
— **-chômage** *f* | unemployment insurance || Arbeitslosenversicherung *f;* Versicherung gegen Arbeitslosigkeit.
— **-crédit** *f* | credit insurance || Kreditversicherung *f.*
— **-décès** *f* | insurance payable upon death || Versicherung *f* auf den Todesfall.
— **-grêle** *f* | insurance against damage caused by hail (by hail-storms); hail (hail-storm) insurance || Hagel(schaden)versicherung *f.*
— **-incendie** *f* | insurance against loss by fire; fire insurance || Feuerversicherung *f;* Brandversicherung | **valeur d' ~** | value insured against loss by fire || Feuer-(Brand-)versicherungswert *m.*
— **-invalidité** *f* | invalidity (disability) (disablement) insurance || Invalidenversicherung *f;* Invaliditätsversicherung.
— **-maladie** *f* | sickness (health) (sick) insurance || Krankenversicherung *f.*
— — **-invalidité** *f* | sickness and disablement insurance || Kranken- und Invalidenversicherung.
— — **-maternité** *f* | maternity insurance || Mutterschaftsversicherung *f;* Wochenbettversicherung.
— **-survivants** *f* | survivors' insurance || Hinterbliebenenversicherung *f;* Hinterlassenenversicherung [S]; [AHV].
— **-transports** *f* | transportation insurance || Transport(risiko)versicherung *f.*
— **-vie** *f* | life insurance (assurance) || Lebensversicherung *f.*
— **-vieillesse** *f* | old-age (old-age pension) insurance || Altersversicherung *f;* Alterspensionsversicherung | ~ **et survivants** | old-age and dependents insurance || Alters- und Hinterbliebenenversicherung [S].
— **-vol** *f* | burglary insurance || Versicherung gegen Diebstahl (gegen Einbruch) (gegen Einbruchdiebstahl).
**assuré** *m* Ⓐ | insured || Versicherungsnehmer *m;* Versicherter *m* | **carte d' ~** | insurance card || Versicherungskarte *f.*
**assuré** *m* Ⓑ | insurant; insured person; the policy holder || Policeninhaber *m.*
**assuré** *adj* Ⓐ | insured || versichert | **risques ~ s** | insured (covered) risks || versicherte (gedeckte) Risiken *npl* | **risques non ~ s** | uninsured risks || unversicherte (ungedeckte) Risiken | **somme ~ e** | amount (sum) insured; insured sum; insurance sum (money) || versicherter Betrag *m;* Versicherungssumme *f;* Versicherungsbetrag | **valeur ~ e** |

**assuré** *adj* (A) *suite*
value (sum) insured || versicherter Wert *m;* Versicherungswert.
**assuré** *adj* (B) | firm; sure || fest; sicher | **de débit** ~ | certain to sell || mit sicheren Absatzmöglichkeiten *fpl* | ~ **du succès** | sure (confident) of success || erfolgssicher.
**assurément** *adv* | assuredly; surely || sicherlich; mit Sicherheit | ~ **non!** | certainly not! || bestimmt nicht!
**assurer** *v* (A) [affirmer] | to affirm || versichern; zusichern | ~ **q. de qch.**; ~ **qch. à q.** | to assure sb. of sth.; to affirm sth. to sb. || jdm. etw. zusichern.
**assurer** *v* (B) | to insure || versichern | **s'** ~ **(se faire** ~ **) contre qch.** | to insure against sth. || sich gegen etw. versichern | **s'** ~ **(se faire** ~ **) à une compagnie** | to assure with a company || sich bei einer Gesellschaft versichern | ~ **un immeuble contre l'incendie** | to insure a building against fire || ein Gebäude gegen Feuer (gegen Brand) versichern; für ein Gebäude eine Feuerversicherung abschließen | **faire** ~ **qch. contre tous risques** | to insure sth. against all risks || für etw. eine Generalpolice nehmen | **s'** ~ **(se faire** ~ **) sur la vie** | to insure one's life; to have one's life insured; to take out a life insurance || sein Leben versichern (versichern lassen); eine Lebensversicherung abschließen | ~ **(faire** ~ **) la vie de q.** | to insure sb.'s life || jds. Leben versichern.
**assurer** *v* (C) | to make sure; to ensure || sicherstellen; sichern | ~ **la liberté d'un pays** | to secure the liberty of a country || die Freiheit eines Landes sichern | ~ **un résultat** | to ensure a result || ein Resultat sichern | **en vue d'** ~ **qch.** | in order to ensure sth. || um etw. zu gewährleisten.
**assureur** *m* | insurer || Versicherer; Versicherungsträger *m* | ~ **sur corps** | hull insurer (underwriter) || Schiffsversicherer | ~ **sur facultés** | cargo underwriter || Frachtenversicherer | **ré** ~ | reinsurer; reassurer; reinsurance company || Rückversicherer; Rückversicherungsgesellschaft *f* | ~ **maritime** | marine underwriter; underwriter || Seeversicherer.
**astreindre** *v* | ~ **q. à qch.** | to compel sb. to sth. || jdn. zu etw. zwingen.
**astreinte** *f* (A) [condamnation pécuniaire] | fine; penalty payment || Ordnungsstrafe *f;* Beugestrafe *f;* Erzwingungsstrafe.
**astreinte** *f* (B) | standby duty || Bereitschaftsdienst *m* | **indemnité pour** ~ **à domicile** | allowance for standby duty at home; on-call allowance || Zulage für Bereitschaftsdienst zu Hause.
**atelier** *m* (A) | workshop; shop; workroom || Werkstatt *f;* Werkstätte *f;* Arbeitsraum *m* | ~ **d'ajustage** | fitting shop || Montagehalle *f* | **chef d'** ~ | shop foreman; overseer || Werkführer *m;* Vorarbeiter *m* | ~ **de construction de machines** | engineering works *pl* || Maschinenbaubetrieb *m;* Maschinenfabrik *f* | ~ **de construction maritime** | shipbuilding yard; dockyard; shipyard || Schiffswerft *f* | ~ **de construction mécanique** | machine shop || mechanische Werkstatt | ~ **de modelage** | pattern shop || Modellwerkstätte | **navire-** ~ | repair ship (vessel) || Reparaturschiff *n* | ~ **de réparations** | repair shop || Reparaturwerkstätte | **travail d'** ~ | shop work || Werkstattarbeit *f.*
**atelier** *m* (B) [ ~ d'un artiste] | studio [of an artist] || Atelier *n* [eines Künstlers].
**atelier** *m* (C) [usine] | unit; industrial unit (enterprise) (concern); work; factory || Betrieb *m;* Industriebetrieb; Industrieanlage *f* | **délégué d'** ~ | shop steward || Betriebsrat *m;* Vertrauensmann *m* der Arbeiter | **homme d'** ~ | shopman || Betriebsarbeiter *m* | **règlement d'** ~ | shop (working) regulation || Betriebsordnung *f;* Arbeitsordnung.
**atelier** *m* (D) [des francs-maçons] | lodge of freemasons || Freimaurerloge *f.*
— **-prison** *m* | workhouse || Arbeitsgefängnis *n.*
— **-théâtre** *m* | studio || Filmatelier *n;* Filmstudio *n.*
**atermoiement** *m;* **atermoîment** *m* | letter of respite; arrangement with the creditors for extension of time for payment; delay for payment || Stundungsvereinbarung *f;* Stundungsvertrag *m;* Abkommen *n* (Vereinbarung) mit den Gläubigern für Zahlungsaufschub; Zahlungsaufschub *m;* Moratorium *n* | ~ **de fret** | respite for freight; freight respite || Frachtstundung *f* | ~ **d'une lettre de change** | renewal (prolongation) of a bill of exchange || Prolongation *f* (Prolongierung *f*) eines Wechsels; Wechselprolongation | **obtenir un** ~ | to obtain a delay for payment || einen Zahlungsaufschub erlangen.
**atermoyer** *v* (A) to defer; to postpone; to put off || verlängern; Aufschub gewähren (bewilligen) | ~ **une lettre de change** | to renew (to prolong) a bill of exchange || einen Wechsel prolongieren; die Fälligkeit eines Wechsels hinausschieben | ~ **une somme** | to postpone the payment of a sum || die Zahlung eines Betrages hinausschieben.
**atermoyer** *v* (B) [ ~ un paiement] | to grant a respite for payment; to hold over a payment || einen Zahlungsaufschub gewähren; eine Zahlung stunden | **s'** ~ **avec ses créanciers** | to arrange (to come to an arrangement) with one's creditors for an extension of time for payment || sich mit seinen Gläubigern wegen eines Zahlungsaufschubs verständigen.
**atroce** *adj* | **crime** ~ | atrocious (heinous) crime || scheußliches Verbrechen *n.*
**atrocité** *f* (A) [caractère atroce] | atrocity || Abscheulichkeit *f;* Grausamkeit *f.*
**atrocité** *f* (B) [action atroce] | atrocious act || Akt *m* der Grausamkeit.
**attache** *f* | **droits d'** ~ | mooring (port) (pier) dues || Dockgebühren *fpl;* Hafengebühren; Kaigeld *n* | **port d'** ~ | port of registry; home port || Heimathafen *m.*
**attaché** *m* | ~ **d'ambassade** | attaché at an embassy || Botschaftsattaché *m* | ~ **de cabinet** | cabinet attaché || Kabinettsattaché | ~ **de légation** | legation

attaché || Gesandtschaftsattaché | ~ **de presse** | press attaché || Presseattaché | ~ **commercial** | commercial attaché || Handelsattaché | ~ **militaire** | military attaché || Militärattaché | ~ **naval** | naval attaché || Marineattaché.

**attachements** *mpl* | building estimate || Baukostenanschlag *m*.

**attacher** *v* | s' ~ **à une carrière** | to follow (to take up) a career || eine Laufbahn einschlagen; einen Beruf ergreifen | ~ **de l'importance à qch.** | to attach importance to sth. || einer Sache Bedeutung beimessen | ~ **du prix à qch.** | to value sth. || Wert legen auf etw. | ~ **un grand prix à qch.** | to set a high value on sth.; to price (to value) sth. high || etw. hoch bewerten; einer Sache großen Wert beilegen (beimessen) | ~ **peu de prix à qch.** | to price (to value) sth. low || einer Sache geringen (wenig) Wert beilegen (beimessen) | s' ~ **à une tâche** | to apply os. to a task || sich einer Aufgabe widmen.

**attaches** *fpl* | ties || Bande *npl*; Bindungen *fpl* | ~ **d'amitié** | bonds of friendship; friendly ties (relations) || Bande der Freundschaft; freundschaftliche Bande (Bindungen) (Beziehungen) | ~ **officielles** | official connections (relations) || offizielle Beziehungen *fpl*.

**attaquable** *adj* | assailable; contestable; to be contested || angreifbar; anfechtbar; anzufechten.

**attaquant** *m* | assailant; assailer || Angreifer *m*.

**attaquant** *adj* | assailing; attacking || angreifend.

**attaque** *f* | attack; assault || Angriff *m* | ~ **à main armée** | armed aggression || bewaffneter Angriff (Überfall *m*) | **moyens d'** ~ | means *pl* of attack || Angriffsmittel *npl* | **point d'** ~ | point of attack || Angriffspunkt *m* | ~ **par voies de fait** | assault and battery; assault || tätlicher Angriff | **diriger de violentes** ~ **s contre q.** | to attack sb. violently; to direct violent attacks against sb. || jdn. heftig angreifen; gegen jdn. heftige Angriffe richten.

**attaquer** *v* Ⓐ [assaillir] | to attack; to assail; to assault || angreifen; überfallen | ~ **l'honneur de q.** | to impeach sb.'s hono(u)r || jdn. an seiner Ehre angreifen | s' ~ **à l'honneur de q.** | to put sb. on his hono(u)r || jdn. an der Ehre packen (fassen) | ~ **en justice** | to bring an action (to bring suit) against sb. || eine Klage gegen jdn. erheben; jdn. gerichtlich belangen | ~ **les opinions de q.** | to attack sb.'s opinions || jds. Ansichten angreifen | ~ **q. par voies de fait** | to assault sb.; to commit an assault on sb. || jdn. tätlich angreifen; gegen jdn. Tätlichkeiten verüben | ~ **q.** | to make an attack upon sb.; to attack sb. || auf jdn. einen Angriff unternehmen; jdn. angreifen | ~ **q. violemment** | to attack sb. violently || jdn. heftig angreifen.

**attaquer** *v* Ⓑ [~ la validité] | to contest || anfechten | ~ **un jugement** | to appeal against a judgment || ein Urteil anfechten | ~ **un testament** | to contest a will || ein Testament anfechten.

**attaquer** *v* Ⓒ [prendre l'offensive] | to assume (to take) the offensive || zum Angriff übergehen; aggressiv werden.

**atteindre** *v* | to reach; to attain || erreichen; erzielen | ~ **l'âge de vingt ans** | to reach the age of twenty || zwanzig Jahre alt werden | ~ **son but; à son but** | to attain (to reach) one's end; to achieve one's aim || sein Ziel (seinen Zweck) erreichen | **pour** ~ **à ses fins** | for the attainment of his purpose || zur Erreichung seines Zweckes | **à la perfection** | to attain perfection || es zur Vollkommenheit bringen | ~ **un prix élevé** | to realize (to reach) a high price; to sell at a high price || einen hohen Preis erzielen; teuer verkauft werden.

**atteint** *adj* | ~ **de vice** | faulty; defective || mit Fehlern (mit Mängeln) behaftet; fehlerhaft; mangelhaft | **être** ~ **par qch.** | to be affected by sth. || von etw. betroffen sein (werden).

**atteinte** *f* | injury; prejudice; encroachment || Beeinträchtigung *f* | ~ **au crédit** | reflecting (adverse effect) on [sb.'s] credit || Kreditschädigung *f* | ~ **à l'honneur** | attack on [sb.'s] hono(u)r; defamation || Ehrverletzung *f* | **porter** ~ **à qch.** | to affect (to implicate) sth. || etw. beeinträchtigen (in Mitleidenschaft ziehen) | **porter** ~ **à un droit** | to prevent (to hinder) the exercise of a right || die Ausübung eines Rechtes verhindern (beeinträchtigen) | **porter** ~ **à l'honneur de q.** | to reflect on sb.'s hono(u)r || auf jds. Ehre ein schlechtes Licht werfen | **porter** ~ **aux intérêts de q.** | to affect (to interfere with) sb.'s interests || jds. Interessen beeinträchtigen (in Mitleidenschaft ziehen) | ~ **portée aux privilèges de q.** | prejudice to sb.'s privileges || Beeinträchtigung *f* der Vorrechte von jdm. | **recevoir une** ~ | to suffer prejudice; to suffer injury || Abbruch *m* (Einbuße *f*) erleiden; beeinträchtigt werden | **se soustraire à l'** ~ **de la loi** | to circumvent (to get around) the law || sich dem Gesetz entziehen; das Gesetz umgehen | **hors d'** ~ | beyond suspicion; unassailable || über allen Zweifel erhaben; unantastbar.

**attenant** *adj* | adjoining || angrenzend.

**attendant** *adj* | **en** ~ **l'arrivée de qch.** | pending arrival of sth. || bis zur Ankunft (zum Eintreffen) von etw.

**attendre** *v* | « ~ **l'arrivée** » | «to be called for» | «abzuholen»; «wird abgeholt» | **faire** ~ **q. après son argent** | to keep sb. waiting for his money || jdn. auf sein Geld warten lassen.

**attendue** *part* | ~ **que** | considering that; in consideration of; whereas || in Anbetracht, daß ...

**attenir** *v* | ~ **à qch.** | to adjoin sth. || an etw. grenzen (angrenzen).

**attentat** *m* Ⓐ [entreprise criminelle] | criminal attempt || verbrecherischer Anschlag *m* | ~ **aux droits d'autrui** | invasion of sb. else's rights || Eingriff *m* in fremde Rechte | ~ **aux moeurs; crime d'** ~ **aux moeurs** | indecent assault || Sittlichkeitsverbrechen *n* | ~ **contre la propriété** | wilful damage of property || vorsätzliche Sachbeschädigung *f* | ~ **à la pudeur** | indecent behavior (exposure); public indecency || Erregung *f* eines öffentlichen Ärgernisses | ~ **à la sûreté de l'Etat** | con-

**attentat** *m* Ⓐ *suite*
spiracy against the safety of the state || Anschlag auf die Staatssicherheit | ~ **corporel** | assault || tätlicher Angriff *m* | ~ **mortel** | attempt at sb.'s life || Mordanschlag; Angriff auf Leib und Leben.

**attentat** *m* Ⓑ | outrage; plot || Attentat *n;* Anschlag *m* | ~ **à la bombe** | bomb attack || Bombenanschlag *m* | **victime d'un** ~ | victim of an outrage | Opfer *n* eines Attentats | ~ **à la vie de q.** | attempt on sb.'s life || Mordanschlag *m* (Attentat) auf jdn. | ~ **terroriste** | terrorist plot || Terroristenanschlag | **commettre (faire) un** ~ **contre la vie de q.** | to attempt to assassinate sb.; to make an attempt on sb.'s life || auf jdn. einen Mordanschlag (ein Attentat) verüben; an jdm. einen Mordversuch verüben.

**attentatoire** *adj* | **action** ~ ; **mesure** ~ | action (measure) which constitutes an infringement || Verletzungshandlung *f;* verletzende Maßnahme *f* | ~ **à la loi** | illegal; unlawful; against the law || gesetzwidrig; widerrechtlich.

**attente** *f* | expectation(s) || Erwartung(en) *fpl* **compte d'** ~ | suspense (interim) account || Übergangskonto *n;* Zwischenkonto; Interimskonto | **délai d'** ~ | waiting time (period) || Wartezeit *f;* Wartefrist *f* | **politique d'** ~ ① | policy of wait and see || Politik *f* des Abwartens; abwartende Politik | **politique d'** ~ ② | temporizing policy || Politik *f* der Verzögerung; Verzögerungspolitik | **dans l'** ~ **de votre réponse** | awaiting your reply || in Erwartung Ihrer Antwort | **traitement d'** ~ | half-pay; retaining pay || Wartegeld *n;* Wartegehalt *n.*
★ **remplir (répondre à) l'** ~ **de q.** | to live up to (to answer) sb.'s expectations || jds. Erwartungen erfüllen (entsprechen) | **ne pas répondre à l'** ~ | to fall short of expectations || hinter den Erwartungen zurückbleiben | **contre toute** ~ | contrary to all expectations || gegen alle (entgegen allen) Erwartungen.

**attenter** *v* | ~ **contre l'Etat** | to attempt a revolution || einen Umsturz versuchen; einen Umsturzversuch machen | ~ **à ses jours** | to attempt suicide || einen Selbstmordversuch machen | ~ **à la vie de q.**; ~ **sur q.** | to make an attempt on sb.'s life || jdm. nach dem Leben trachten.

**attentif** *adj* | **examen** ~ | careful examination || sorgfältige (aufmerksame) Prüfung.

**attention** *f* | attention || Aufmerksamkeit *f* | ~ **suivie** | close attention || genaue (gespannte) Aufmerksamkeit | **appeler (porter) l'** ~ **de q. sur qch.**; **signaler (désigner) qch. à l'** ~ **de q.** | to call (to bring) sth. to sb.'s attention; to call (to draw) sb.'s attention to sth. || jdn. auf etw. hinweisen (aufmerksam machen); jds. Aufmerksamkeit auf etw. lenken | **détourner l'** ~ | to distract the attention || die Aufmerksamkeit ablenken | **faire** ~ **à qch.** | to pay attention to sth. || auf etw. achten (Rücksicht nehmen); etw. beachten (berücksichtigen) (in Betracht ziehen) | **s'imposer à l'** ~ **(retenir l'** ~ **) de q.** | to command (to engage) sb.'s attention || jds.
Aufmerksamkeit in Anspruch nehmen | **porter son** ~ **sur qch.** | to turn one's attention to sth. || einer Sache seine Aufmerksamkeit widmen (schenken); seine Aufmerksamkeit auf etw. richten.

**atténuant** *adj* | extenuating; extenuatory; mitigating || mildernd; strafmildernd | **circonstances** ~ **es** | mitigating (extenuating) circumstances; circumstances in extenuation || mildernde Umstände *mpl.*

**atténuation** *f* | attenuation; extenuation; mitigation || Milderung *f* | **cause d'** ~ | reason for mitigation | Milderungsgrund *m* | ~ **d'une peine** | mitigation of punishment || Milderung einer Strafe; Strafmilderung | ~ **dégressive des taxes** | graduated tax relief || gestaffelte Steuererleichterung *f.*

**atténuer** *v* | to attenuate; to mitigate || mildern | ~ **la culpabilité de q.** | to extenuate sb.'s guilt || jds. Schuld mildern | ~ **une peine** | to mitigate a punishment || eine Strafe mildern | **alléguer qch. pour** ~ **une peine** | to plead sth. in extenuation of a punishment || etw. zur Milderung einer Strafe vortragen.

**atterrissage** *m* | landing || Landung *f* | **port d'** ~ | port of landing || Landungshafen *m* | ~ **forcé** | forced landing || Notlandung.

**attestation** *f* Ⓐ | attestation || Bekundung *f;* Bescheinigung *f* | ~ **sous serment** | attestation under oath; sworn statement || Bekundung unter Eid; eidliche Erklärung | ~ **écrite** | affidavit in writing || schriftliche Bekundung.

**attestation** *f* Ⓑ [certificat] | certificate || Attest *n;* Zeugnis *n* | ~ **de bonne conduite** | certificate of good conduct (behavio(u)r) (character) || Führungszeugnis; Leumundszeugnis; Sittenzeugnis | ~ **médicale** | medical certificate || ärztliches Zeugnis (Attest).

**attester** *v* Ⓐ | to attest; to certify || bescheinigen; beglaubigen | ~ **que qch. est vrai** | to certify that sth. is true || etw. als wahr bescheinigen.

**attester** *v* Ⓑ [témoigner] | to testify; to bear witness (testimony) || bezeugen.

**attirail** *m* | apparatus; outfit || Gerät *n.*

**attirer** *v* | **s'** ~ **des affaires** | to get os. into trouble (into difficulties) || sich in Schwierigkeiten bringen | **s'** ~ **l'attention publique** | to attract public attention || die öffentliche Aufmerksamkeit auf sich lenken | **s'** ~ **un blâme** | to incur reprimand || sich Tadel zuziehen | ~ **q. à son parti** | to win sb. over to one's side || jdn. für sich gewinnen.

**attitré** *adj* | accredited; recognized || zugelassen; anerkannt | **courtier** ~ | certified (accredited) broker || amtlich zugelassener Makler *m* | **fournisseur** ~ **de la maison du Roi** | purveyor by appointment to His Majesty || königlicher Hoflieferant *m.*

**attitude** *f* | attitude; behavio(u)r; demeano(u)r || Haltung *f;* Verhalten *n* | **changement d'** ~ | change of attitude || Haltungsänderung *f* | ~ **d'expectative**; ~ **observatrice** | observant attitude || abwartende Haltung | ~ **ferme** | firm attitude; firmness || feste Haltung | ~ **hostile** | hostile attitude; attitude

of hostility ‖ feindliche (feindselige) Haltung | ~ **intransigeante** | uncompromising attitude ‖ unversöhnliche Haltung.
**attraper** *v* | ~ **q. sur le fait** | to catch sb. in the act ‖ jdn. auf frischer Tat ertappen.
**attrapeur** *m* | deceiver; trickster ‖ Betrüger *m;* Gauner *m* | ~ **de succession** | inveigler ‖ Erbschleicher *m.*
**attribuable** *adj* | to be attributed (ascribed); assignable ‖ zuzuschreiben.
**attribuer** *v*Ⓐ | to allocate; to allot ‖ zuteilen; zumessen | ~ **des fonctions à q.** | to assign functions (duties) to sb. ‖ jdm. Funktionen (Pflichten) zuweisen | ~ **un traitement à un emploi** | to assign a salary to an office ‖ einen Posten mit einem Gehalt ausstatten.
**attribuer** *v*Ⓑ [imputer] | ~ **qch. à une cause** | to ascribe sth. (to put sth. down) to a cause ‖ etw. einer Ursache zuschreiben | ~ **un livre à q.** | to ascribe (to attribute) a book to sb. ‖ jdm. ein Buch zuschreiben | ~ **un projet à q.** | to credit sb. with a plan ‖ jdm. einen Plan zuschreiben.
**attribuer** *v*Ⓒ [arroger] | **s' ~ qch.** | to arrogate sth. to os. ‖ sich etw. anmaßen | **s' ~ une fonction** | to take a function upon os. ‖ sich eine Funktion anmaßen | ~ **injustement (à tort) qch. à q.** | to arrogate sth. to sb. ‖ jdm. etw. zu Unrecht zuschieben.
**attribut** *m* | essential characteristic (attribute); feature ‖ Wesensmerkmal *n;* wesentliches Merkmal.
**attributaire** *m* | allottee ‖ Anfallberechtigter *m.*
**attributif** *adj* | **être ~ de compétence** | to establish competence (jurisdiction) ‖ die Zuständigkeit begründen.
**attribution** *f*Ⓐ | allocation; allotment ‖ Zuteilung *f;* Zumessung *f* | ~ **de fonctions** | allocation of functions (of duties) ‖ Zuweisung *f* von Aufgaben (von Funktionen) | ~ **de l'hérédité** | attribution of the inheritance ‖ Erbanfall *m;* Beerbung *f* | ~ **à la réserve (aux réserves)** | allocation to reserve (to the reserve fund) ‖ Überweisung *f* an die Reserve (an den Reservefonds).
**attribution** *f*Ⓑ [imputation] | assigning; ascribing ‖ Zuschreiben *n.*
**attribution** *f*Ⓒ [compétence] | competence; powers ‖ Zuständigkeit *f;* Machtbereich *m* | **faire ~ de juridiction** | to stipulate (to agree to) a jurisdiction ‖ einen Gerichtsstand (eine Zuständigkeit) vereinbaren | **les ~ -s conférées** | the powers conferred ‖ die zugewiesenen (übertragenen) Befugnisse *fpl* | **rentrer dans les ~ s de q.** | to come within one's powers ‖ in jds. Zuständigkeitsbereich fallen | **pour ~** | for reasons of competence ‖ zuständigkeitshalber.
**attributions** *fpl* | functions; duties ‖ Aufgaben *fpl;* Pflichten *fpl;* Funktionen *fpl;* Aufgabenkreis *m* | **les ~ étatiques (de l'Etat)** | the functions of the state ‖ die Staatsaufgaben *fpl.*
**attrition** *f* | wearing away ‖ Abnutzung *f* | **guerre d' ~** | war of attrition ‖ Abnutzungskrieg *m;* Zermürbungskrieg.

**attroupement** *m* | gathering of a mob; unlawful assembly ‖ Zusammenrottung *f;* Auflauf *m* | **chef d' ~** | ringleader ‖ Rädelsführer *m.*
**attrouper** *v* | **s' ~** | to form (to gather into) a mob ‖ sich zusammenrotten.
**aubaine** *f* [droit d' ~] | escheat; right of escheat; escheatage ‖ Heimfallrecht *n.*
**audience** *f*Ⓐ | audience ‖ Audienz *f* | **accorder ~ (une ~) à q.** | to grant (to give) sb. an audience ‖ jdm. eine Audienz gewähren | **avoir une ~** | to be received in audience ‖ eine Audienz erhalten; in Audienz empfangen werden | **recevoir q. en ~** | to receive sb. in audience ‖ jdn. in Audienz empfangen | **solliciter une ~** | to request an audience ‖ um eine Audienz bitten (nachsuchen) | **tenir une ~** | to hold an audience ‖ Audienz halten.
**audience** *f*Ⓑ | audience ‖ Zuhörerschaft *f;* [die] Zuhörer *mpl.*
**audience** *f*Ⓒ [salle d' ~] | court room; audience chamber ‖ Gerichtssaal *m;* Verhandlungssaal | **service de l' ~** | court-room service ‖ Sitzungsdienst *m* | **mettre q. hors d' ~** | to put sb. (to have sb. put) out of court ‖ jdn. aus dem Sitzungssaal (aus der Verhandlung) entfernen (entfernen lassen).
**audience** *f*Ⓓ [séance] | hearing; session; court hearing (session) ‖ Sitzung *f;* Gerichtssitzung; Gerichtsverhandlung *f* | ~ **de conciliation** | day of the hearing for reconciliation ‖ Sühnetermin *m;* Gütetermin | **feuille d' ~** | record of the trial; trial record ‖ Sitzungsprotokoll *n;* Verhandlungsprotokoll; Verhandlungsniederschrift *f* | ~ **à huis clos** | hearing in camera; closed session ‖ Sitzung unter Ausschluß der Öffentlichkeit; geheime Sitzung | **liste d' ~ s** | docket; cause list ‖ Terminliste *f* | **police d' ~ (des ~ s)** | judicial police ‖ Sitzungspolizei *f* | **tenue d'une ~** | holding of a session ‖ Abhaltung *f* eines Termins.
★ **en pleine ~ ; en ~ publique** | in open court ‖ in öffentlicher Sitzung | ~ **publique** | public hearing (trial) ‖ öffentliche Verhandlung.
★ **fermer (lever) l' ~** | to close the session ‖ die Sitzung (die Verhandlung) schließen | **tenir ~** | to hold a court; to sit ‖ eine Gerichtssitzung halten; zu Gericht sitzen.
**audience** *f*Ⓔ [jour d' ~] | day of court (of trial); date of (of the) trial ‖ Verhandlungstag *m;* Sitzungstag; Terminstag; Termin *m.*
**audiencer** *v* | ~ **une cause** | to put a case down for hearing (for trial) ‖ für eine Sache Verhandlungstermin ansetzen.
**audiencier** *m* [huissier ~] | usher; court usher ‖ Gerichtsdiener *m* [im Sitzungssaal].
**auditeur** *m*Ⓐ | hearer; listener ‖ Hörer *m;* Zuhörer *m* | **les ~ s** | the audience ‖ die Zuhörer *mpl;* die Zuhörerschaft *f.*
**auditeur** *m*Ⓑ [~ des comptes] | auditor ‖ Buchprüfer *m;* Bücherrevisor *m;* Rechnungsprüfer *m* | **à la Cour des comptes** | commissioner of audits ‖ Revisor *m* am Rechnungshof.

**auditeur** *m* Ⓒ | prosecutor before court martial ‖ Staatsanwalt *m* vor (bei) dem Militärgericht (Kriegsgericht).

**audition** *f* Ⓐ | hearing; examination ‖ Vernehmung *f;* Verhör *n* | ~ **par juge commis (requis)** | hearing [of witnesses] under letters rogatory ‖ Vernehmung durch einen beauftragten (ersuchten) Richter; kommissarische Vernehmung (Zeugenvernehmung) | ~ **de (des) témoins** | hearing (cross-examination) of witnesses ‖ Vernehmung von Zeugen; Zeugenvernehmung; Zeugenverhör; Zeugeneinvernahme *f.*

**audition** *f* Ⓑ [débats] | hearing ‖ Verhandlung *f* | ~ **d'un appel (d'appel)** | hearing of an (of the) appeal ‖ Berufungsverhandlung; Verhandlung über die Berufung | ~ **de la demande** | hearing of the application ‖ Verhandlung über den Antrag.

**auditoire** *m* Ⓐ | auditorium ‖ Zuhörerraum *m;* Hörsaal *m;* Auditorium *n.*

**auditoire** *m* Ⓑ [salle d'audience] | court room; audience chamber ‖ Gerichtssaal *m;* Sitzungssaal.

**auditoire** *m* Ⓒ [audience] | [the] audience ‖ [die] Zuhörerschaft *f;* [die] Zuhörer *mpl.*

**augmentation** *f* | increase; augmentation ‖ Zulage *f;* Erhöhung *f;* Zunahme *f* | ~ **d'ancienneté** | seniority allowance ‖ Dienstalterzulage | ~ **des besoins** | increased demand ‖ Bedarfszunahme; Bedarfszuwachs *m* | ~ **de la capacité (des capacités)** | increase of capacity (of capacities) ‖ Steigerung *f* der Leistungsfähigkeit (der Kapazität(en) | ~ **de capital** | increase of capital (of stock capital); capital stock increase ‖ Kapitalserhöhung; Erhöhung des Kapitals; Kapitalaufstockung *f* | ~ **du chiffre d'affaires** | increase in turnover (in sales); increased turnover ‖ Steigerung *f* des Umsatzes; Umsatzsteigerung | ~ **de gages (de salaire) (de traitement)** | increase of salary; salary increase; raise | Gehaltserhöhung; Gehaltszulage; Gehaltsaufbesserung *f* | ~**s d'impôts** | tax increases; increased (higher) taxes ‖ Steuererhöhungen *fpl;* erhöhte (höhere) Steuern | ~ **de paie** | increase (rise) in wages; wage increase ‖ Lohnerhöhung; Lohnsteigerung | ~ **de (de la) population** | increase of population ‖ Bevölkerungszunahme; Bevölkerungszuwachs *m* | ~ **de prix** | increase (advance) (rise) in prices; price increase ‖ Preiserhöhung; Preissteigerung | ~ **de revenus** | increased income (revenue) ‖ Einkommenssteigerung | ~ **de valeur** | increase of (in) value ‖ Werterhöhung; Wertsteigerung. .
★ **en** ~ | increasing ‖ zunehmend | **en** ~ **assidue** | steadily increasing ‖ stetig (gleichmäßig) zunehmend | **en** ~ **constante** | constantly (ever) increasing ‖ ständig zunehmend | ~ **soutenue** | steady increase ‖ stetige Zunahme | **être en** ~ | to be on the increase (rise) ‖ in der Zunahme (im Steigen) begriffen sein.

**augmenté** *adj* | **édition** ~ **e** | enlarged edition ‖ erweiterte Ausgabe *f.*

**augmenter** *v* Ⓐ [accroître] | to increase; to raise; to augment ‖ erhöhen; steigern; vergrößern; vermehren | ~ **le capital** | to raise (to increase) the capital ‖ das Kapital erhöhen | ~ **les impôts** | to raise (to increase) the taxes ‖ die Steuern erhöhen | ~ **son pouvoir** | to extend one's power ‖ seine Macht erweitern (ausdehnen) | ~ **le prix de qch.** | to raise (to increase) the price of sth. ‖ den Preis von etw. erhöhen; etw. verteuern (teurer machen) | ~ **ses terres** | to extend one's estate ‖ seinen Grundbesitz vergrößern | ~ **la valeur** | to increase (to improve) the value ‖ den Wert erhöhen (steigern) | ~ **de (en) valeur** | to increase (to rise) (to advance) in value; to appreciate ‖ an Wert zunehmen; eine Wertsteigerung erfahren | ~ **les ventes** | to increase sales (the turnover) ‖ den Absatz (den Umsatz) steigern.

**augmenter** *v* Ⓑ [ajouter au traitement] | ~ **q.** | to raise sb.'s salary; to give sb. a salary increase (a raise [USA]) (a rise [GB]) ‖ jds. Gehalt erhöhen; jdm. eine Gehaltszulage geben.

**aumône** *f* Ⓐ | alms *pl* ‖ Almosen *n* oder *npl* | **distributeur d'** ~ **s** | almsgiver ‖ Almosengeber *m* | **donner qch. en** ~ **à q.** | to give sb. sth. out of charity ‖ jdm. etw. als Almosen geben | **faire l'** ~ **à q.** | to give alms (an alms) to sb. ‖ jdm. Almosen (ein Almosen) geben; jdn. unterstützen | **être réduit à l'** ~ | to be reduced to poverty (to beggary) ‖ an den Bettelstab gebracht werden (sein) | **vivre d'** ~ **s** | to live on charity ‖ von Almosen (von der Wohltätigkeit) (von der Mildtätigkeit) leben.

**aumône** *f* Ⓑ | almsgiving ‖ Almosengeber *n.*

**aumonier** *m* | almoner ‖ Armenpfleger *m.*

**aumonière** *f* | lady almoner ‖ Armenpflegerin *f.*

**auparavant** *adv* | previously ‖ vorher | **l'année d'** ~ | the preceding year ‖ das vorhergehende Jahr.

**auprès** *adv* | **ambassadeur** ~ **de la Cour de ...** | ambassador at the Court of ... ‖ Gesandter beim Hofe von ... (zu ...) | **avocat** ~ **de la Cour de ...** | attorney at the court (at the tribunal) of ... ‖ Anwalt beim Gerichtshof von ... (zu ...).

**auriculaire** *adj* | **témoin** ~ | earwitness ‖ Ohrenzeuge *m.*

**aurifère** *adj* | **champ** ~ | gold-field; ‖ Goldfeld *n* | **filon** ~ | gold-bearing vein (seam) ‖ goldführende Ader *f;* Goldader | **gisement** ~ | occurrence of gold; gold deposit ‖ Goldvorkommen *n* | **valeurs** ~ **s** | gold shares ‖ Goldbergwerksaktien *fpl.*

**auspices** *mpl* Ⓐ | **sous des** ~ **favorables; sous d'heureux** ~ | under favo(u)rable auspices ‖ unter günstigen Auspizien *npl* (Vorzeichen *npl* ).

**auspices** *mpl* Ⓑ [protection] | **sous les** ~ **de q.** | under sb.'s patronage (protection) ‖ unter jds. Schutzherrschaft (Schirmherrschaft).

**austérité** *f* | austerity ‖ strenge Einfachheit *f.*

**autarchie** *f* Ⓐ | autarchy; despotism ‖ Despotie *f;* Despotismus *m.*

**autarchie** *f* Ⓑ | self-government ‖ Selbstregierung *f.*

**autarcie** *f* | national (economic) self-sufficiency; autarky ‖ Autarkie *f.*

**autarcique** *adj* | autarkic; autarkical; economically self-sufficient (self-supporting) ‖ autark.

**auteur** *m* Ⓐ [celui qui crée] | originator; creator || Urheber *m;* Schöpfer *m* | ~ **d'une commande** | originator of an order || Aufgeber *m* einer Bestellung; Besteller *m* | ~ **d'un projet** | originator of a plan || Urheber eines Plans.
**auteur** *m* Ⓑ [celui qui fonde] | founder || Gründer *m;* Begründer *m* | ~ **d'une université** | founder of a university | Gründer einer Universität.
**auteur** *m* Ⓒ [ancêtre] | progenitor || Stammvater *m* | ~ **commun** | common progenitor || gemeinschaftlicher Stammvater.
**auteur** *m* Ⓓ [écrivain] | author; writer || Verfasser *m;* Autor *m* | **co** ~ | co-author; joint author || Mitverfasser; Mitautor | **droit d'** ~ | copyright; right to publish || Urheberrecht *n;* literarisches Eigentum *n* (Schutzrecht *n*) | **délai (durée) du droit d'** ~ | duration (term) of copyright | Schutzfrist *f;* Urheberrechtsschutzfrist | **le droit d'** ~ **s'éteint** | the copyright expires || das Urheberrecht erlischt | **droits d'** ~ | royalties || Verfasserlizenzen *fpl;* Verfasseranteil *m;* Urheberlizenzen *fpl;* Verfassertantiemen *fpl;* Autorenhonorar *n* | **union pour la protection des droits des** ~ **s** | authors' protective union || Schutzverein *m* der Schriftsteller | **pluralité d'** ~ **s** | several authors || mehrere Urheber (Verfasser) (Autoren) | **qualité d'** ~ | capacity as author; authorial capacity || Eigenschaft *f* als Urheber (als Autor); Autoreneigenschaft *f* | **société des** ~ **s** | authors' association || Autorenvereinigung *f;* Autorenverband *m.*
★ ~ **anonyme** | anonymous writer (author) || unbekannter (ungenannter) Verfasser (Autor) | ~ **dramatique** | playwright; dramatist || Bühnenschriftsteller *m;* Bühnenautor *m;* Bühnendichter *m;* Dramatiker | ~ **scientifique** | author of scientific works || Verfasser (Autor) wissenschaftlicher Werke | **reposer sur la tête de l'** ~ | to be vested in the person of the author || an die Person des Autors geknüpft sein.
**auteur** *m* Ⓔ [femme ~) | authoress; woman author || Verfasserin *f;* Autorin *f* | **co** ~ | co-authoress || Mitverfasserin; Mitautorin.
**auteur** *m* Ⓕ [l'ouvrage d'un ~] | **étudier un** ~ | to study the work (the works) of an author || einen Autor (die Werke eines Autors) studieren.
**auteur** *m* Ⓖ [prédécesseur] | predecessor in title || Rechtsvorgänger *m.*
**auteur** *m* Ⓗ [celui qui commet] | perpetrator || Täter *m* | ~ **d'un crime** | perpetrator of a crime || Täter eines Verbrechens.
— **-éditeur** *m* | author and publisher || Verfasser und Verleger; Selbstverleger.
**authenticité** *f* | authenticity; genuineness || Echtheit *f;* Verbürgtheit *f* | **certificat d'** ~ | certificate of authenticity || Echtheitszeugnis *n* | **preuve de l'** ~ ① | proof of authenticity || Beweis *m* (Nachweis *m*) der Echtheit; Echtheitsbeweis | **preuve de l'** ~ ② | authentication | Feststellung *f* der Echtheit; Authentifizierung *f* | ~ **d'une signature** | authenticity of a signature || Echtheit einer Unterschrift | **d'une** ~ **établie** | of established authenticity; authentic || von verbürgter Echtheit; verbürgt echt; authentisch | **établir l'** ~ **de qch.** ① | to prove the authenticity of sth.; to prove sth. to be authentic (genuine) || den Echtheitsbeweis für etw. antreten; beweisen, daß etw. echt ist | **établir l'** ~ **de qch.** ② | to authenticate sth. || die Echtheit von etw. feststellen.
**authentification** *f* | legalization || Legalisierung *f.*
**authentifier** *v* | to authenticate; to certify; to legalize || beglaubigen; legalisieren.
**authentique** *adj* | authentic; genuine || echt; glaubwürdig; authentisch | **acte** ~ | authentic (official) document || öffentliche Urkunde *f* | **copie** ~ | certified copy || beglaubigte Abschrift *f* | **cours** ~ | official quotation || amtlicher (offizieller) Kurs *m* | **en la forme** ~ | duly authenticated || in öffentlich beglaubigter Form *f* | **testament** ~ | testament made before a notary and in the presence of witnesses || vor einem Notar und in Gegenwart von Zeugen errichtetes Testament *n;* in einer öffentlichen Urkunde errichtetes Testament; öffentliches Testament.
**authentiquement** *adv* | authentically; genuinely || authentisch; urkundlich | **acte certifié** ~ | legalized (authenticated) deed (document) || öffentlich beglaubigte Urkunde | **certifier qch.** ~ | to legalize (to authenticate) sth. || etw. legalisieren (öffentlich beglaubigen).
**authentiquer** *v* | to authenticate; to certify; to legalize || beglaubigen; legalisieren.
**autocopie** *f* Ⓐ [procédé] | hectographing || Hektographie *f;* Hektographieren *n;* Vervielfältigungsverfahren *n.*
**autocopie** *f* Ⓑ [épreuve] | copy from hectograph || hektographische Abschrift *f* (Kopie *f*).
**autocopier** *v* | to hectograph || hektographieren; hektographisch vervielfältigen.
**autocopiste** *m* [appareil d'autographie] | hectograph; copying machine || Vervielfältigungsapparat *m;* Hektographenapparat; hektographischer Apparat.
**autocrate** *m* | autocrat || Selbstherrscher *m;* Autokrat *m.*
**autocratie** *f* | autocracy || unumschränkte Selbstherrschaft *f;* Autokratie *f.*
**autocratique** *adj* | autocratic; autocratical || autokratisch | **gouvernement** ~ | autocratic government || autokratische Regierung *f* (Regierungsform *f*).
**autocratiquement** *adv* | autocratically || autokratisch.
**autodétermination** *f* | self-determination || Selbstbestimmung *f.*
**autodidacte** *m* | autodidact; self-taught person || Autodidakt *m.*
**autodidacte** *adj* | self-taught; autodidactic || durch Selbstunterricht erlernt; autodidaktisch.
**autodiscipline** *f* | self-discipline || Selbstdisziplin *f.*
**autofinancement** *m* | self-financing || Selbstfinanzierung *f.*
**autogestion** *f* | self-government || Selbstverwaltung *f.*

**autographe** *m* Ⓐ [écrit] | autograph; original || Handschrift *f;* Autogramm *n;* handgeschriebenes Original *n* | **écrire son** ~ **dans un livre** | to autograph a book || ein Buch mit seinem Autogramm versehen.

**autographe** *m* Ⓑ [lettre autographe] | autographe (autographic) letter || eigenhändig geschriebener Brief *m;* Autogramm *n*.

**autopraphe** *m* Ⓒ [signature écrite à la main] | autograph signature || eigenhändige Unterschrift *f;* Autogramm *n* | **collection d'** ~ **s** | collection of autographs || Autogrammsammlung *f*.

**autographe** *m* Ⓓ [appareil d'autographie] | copying machine; hectograph || Vervielfältigungsapparat *m;* Kopiermaschine *f*.

**autographe** *adj* | autographe; autographic || eigenhändig geschrieben.

**autographie** *f* [procédé autographique] | autography; hectographing || Vervielfältigungsverfahren *n;* Hektographie *f*.

**autographier** *v* Ⓐ [écrire de sa propre main] | to write [sth.] in one's own hand || eigenhändig schreiben.

**autographier** *v* Ⓑ [autocopier; reproduire par le procédé autographique] | to hectograph || vervielfältigen; hektographieren.

**autographique** *adj* | autographical; copying || Vervielfältigungs...; hektographisch.

**autolimitation** *f* | self-restraint; voluntary limitation (restraint) (restriction) || Selbstbeschränkung *f* | ~ **des exportations** | voluntary restraint on exports || Selbstbeschränkung der Ausfuhr.

**automaticité** *f* | automatic working || Selbsttätigkeit *f;* Automatismus *m*.

**automatique** *adj* | automatic; self-acting || selbsttätig; selbsttätig arbeitend; automatisch | **avancement** ~ | automatic promotion || automatisches Vorrücken *n* | **distributeur** ~ | selling (automatic selling) machine || Verkaufsautomat *m*.

**automatiquement** *adv* | **être promu** ~ | to be automatically promoted || automatisch vorrücken (befördert werden).

**automatiser** *v* | to make automatic; to automate || automatisch machen; automatisieren.

**autonomie** *f* Ⓐ | autonomy; independence || Autonomie *f;* Selbständigkeit *f;* Unabhängigkeit *f*.

**autonomie** *f* Ⓑ [~ administrative] | administrative autonomy; self-administration; self-government; autonomy || Selbstverwaltung *f;* Verwaltungsautonomie *f;* autonome Verwaltung; Selbstregierung *f;* Autonomie.

**autonome** *adj* | independant || selbständig; unabhängig | **administration** ~ ①; **gestion** ~ | self-administration; self-government; autonomy || Selbstverwaltung *f;* Selbstregierung *f;* Autonomie *f* | **administration** ~ ② | administrative autonomy; autonomous system || Verwaltungsautonomie; autonome Verwaltung.

**autonomiste** *m* | autonomist || Autonomist *m*.

**autopsie** *f* Ⓐ [inspection personnelle] | personal examination (observation) || persönlicher Augenschein *m;* persönliche Augenscheinnahme *f*.

**autopsie** *f* Ⓑ [~ cadavérique] | post-mortem examination; autopsy || Leichenöffnung *f*.

**autorisable** *adj* | authorizable; to be authorized || zu genehmigen; zu bewilligen; zu ermächtigen.

**autorisation** *f* Ⓐ | authorization; authority; permission || Ermächtigung *f;* Befugnis *f;* Erlaubnis *f* | **lettre d'** ~ | letter of authority || Ermächtigungsschreiben *n* | ~ **de paiement** | authorization to pay || Auszahlungsermächtigung; Zahlungsermächtigung | ~ **de remboursement** | authorization to withdraw || Ermächtigung zur Abhebung | **révocation d'une** ~ | revocation of an authorization || Widerruf *m* (Zurücknahme *f*) einer Ermächtigung. ★ ~ **écrite** | authorization in writing || schriftliche Ermächtigung | ~ **paternelle** | parental consent || elterliche Einwilligung *f* (Zustimmung *f*) | ~ **préalable** | permission previously obtained || vorherige (vorgängige) Erlaubnis *f* | **avec** ~ **spéciale** | by special permission || mit besonderer Erlaubnis.
★ **accorder une** ~ | to grant an authorization || eine Ermächtigung erteilen | **avoir l'** ~ **de faire qch.** | to be authorized (to have authority) to do sth. || ermächtigt (befugt) sein, etw. zu tun; Befugnis haben, etw. zu tun | **donner** ~ **à q. pour faire qch.** | to give sb. authority (to authorize sb.) to do sth. || jdm. die Ermächtigung geben (jdn. ermächtigen), etw. zu tun | ~ **d'exporter** | clearance outward; clearance || Ausfuhrerlaubnis *f;* Ausfuhrbewilligung *f* | **obtenir l'** ~ **de q.** | to obtain sb.'s permission (permission from sb.) || von jdm. die Erlaubnis erhalten; von jdm. ermächtigt werden | **révoquer une** ~ | to revoke (to withdraw) an authorization || eine Ermächtigung widerrufen (zurücknehmen).

**autorisation** *f* Ⓑ | licence [GB]; license [USA]; permit || Lizenz *f;* Genehmigung *f* | ~ **de colportage** | pedlar's license || Hausierschein; Wandergewerbeschein | **conditions d'** ~ | licensing requirements || Voraussetzung *f* für die Erteilung von Gewerbegenehmigungen | ~ **de l'Etat** | government permit || staatliche Genehmigung | **octroiement d'une** ~ | licensing; granting of a license || Lizensierung *f;* Konzessionierung *f;* Erteilung *f* einer Konzession (einer Lizenz); Konzessionserteilung; Lizenzerteilung.
★ **soumis à** ~ | subject to permit || genehmigungspflichtig; bewilligungspflichtig | ~ **spéciale** | special permit || Sondergenehmigung; besondere Genehmigung.
★ **avoir l'** ~ **de faire qch.** | to be licensed to do sth. || konzessioniert sein, etw. zu tun || ~ **d'exporter** | export permit (licence) || Ausfuhrerlaubnisschein *m;* Ausfuhrbescheinigung *f* | **avoir l'** ~ **de vendre qch.** | to be licensed to sell sth. || die Konzession zum Verkauf von etw. haben | **avec l'** ~ **de . . .** | under license from . . . || mit Genehmigung des (der) . . .

**autorisé** *adj* | authorized; licensed || ermächtigt; be-

rechtigt | **de source** ~ **e** | from authorized source; from an authoritative source ‖ aus maßgebender Quelle | **in** ~ | unauthorized; without authority ‖ nicht ermächtigt; nicht autorisiert; ohne Ermächtigung | **être** ~ **de (par) q.** | to have power (authority) (permission) from sb. ‖ von jdm. ermächtigt sein; von jdm. die Erlaubnis haben | **être** ~ **de faire qch.** | to be authorized (licensed) (to have authority) (to have power) to do sth. ‖ ermächtigt (befugt) (konzessioniert) sein; etw. zu tun; Befugnis haben, etw. zu tun | **comme** ~ | as authorized ‖ laut Ermächtigung.

**autoriser** v | to authorize; to license; to empower ‖ ermächtigen; bevollmächtigen; autorisieren | ~ **la représentation d'une pièce** | to license a play ‖ die Aufführung eines Stückes genehmigen | **s'** ~ | to become authorized; to get authority (authorization) ‖ ermächtigt werden; Ermächtigung erhalten | ~ **q. à faire qch.** | to authorize (to allow) (to license) (to empower) sb. to do sth.; to give sb. authority to do sth. ‖ jdn. ermächtigen (konzessionieren), etw. zu tun; jdm. die Ermächtigung geben (erteilen), etw. zu tun.

**autoritaire** adj | authoritative; dictatorial ‖ autoritativ | **Etat** ~ | authoritarian State ‖ autoritärer Staat.

**autoritairement** adv | authoritatively ‖ in autoritativer Weise.

**autorité** f Ⓐ [puissance] | authority; power; rule ‖ Gewalt f; Machtbefugnis f; Machtvollkommenheit f | **abus d'** ~ | abuse (misuse) of power (of authority); misfeasance ‖ Mißbrauch m der Amtsbefugnis; Amtsmißbrauch | **coup d'** ~ | stroke of force ‖ Gewaltstreich m; Handstreich | ~ **de l'Etat** | authority of the state; state authority ‖ Ansehen n (Autorität f) des Staates; Staatsautorität | **par** ~ **de justice** | by order of the court ‖ durch gerichtliche Verfügung | ~ **de père** | parental authority ‖ väterliche Gewalt f.
★ **de sa propre** ~ | **de son** ~ **privée** | on one's own authority ‖ eigenmächtig; aus Eigenmacht; aus eigener Machtvollkommenheit | **de pleine** ~ | with full powers; rightfully ‖ mit vollem Recht | **agir d'** ~ | to act on one's own authority ‖ eigenmächtig (aus eigener Machtvollkommenheit) handeln | **soumis à l'** ~ **de ...** | within the jurisdiction of ... ‖ im Machtbereich von ...

**autorité** f Ⓑ | authority ‖ Behörde f; Obrigkeit f | **agent de l'** ~ | police officer ‖ Polizeibeamter m; Sicherheitsbeamter | ~ **de surveillance** | control (supervising) authority (board); board of control ‖ Aufsichtsbehörde f; Aufsichtsamt n | **sous la surveillance de l'** ~ | under government control (supervision) ‖ unter behördlicher Aufsicht.
★ ~ **administrative** | administrative autonomy; self-administration; self-government; autonomy ‖ Selbstverwaltung f; autonome Verwaltung f; Verwaltungsautonomie f; Selbstregierung f; Autonomie f | ~ **administrative centrale** | central administration (administrative authority) ‖ Zentralverwaltungsbehörde; Zentralverwaltung f | ~ **administrative locale (secondaire)** | local administration (administrative authority) ‖ Ortsverwaltungsbehörde; Ortsverwaltung f | ~ **administrative supérieure** | higher administrative authority ‖ höhere Verwaltungsbehörde | ~ **centrale** | central authority ‖ Zentralbehörde | ~ **compétente** | competent authority ‖ zuständige Behörde | ~ **consulaire** | consular authority ‖ Konsularbehörde | ~ **douanière** | customs authority; administration of customs; [the] customs pl ‖ Zollbehörde; Zollverwaltung f; [der] Zoll | ~ **fiscale** | fiscal (tax) authority ‖ Finanzbehörde; Steuerbehörde | **la Haute Autorité** | the High Authority ‖ die Hohe Behörde | ~ **locale** | local authority ‖ Ortsbehörde | ~ **publique** ① | public authority ‖ öffentliche Behörde; Staatsbehörde | ~ **publique** ② | public power ‖ öffentliche (obrigkeitliche) Gewalt f; Staatsgewalt f | **acte d'** ~ **publique** | act of high (public) authority ‖ obrigkeitlicher (behördlicher) Akt | **résistance contre l'** ~ **publique** | resisting the constituted authorities (the agents of the law) ‖ Widerstand gegen die Staatsgewalt | ~ **municipale** | municipal authority ‖ städtische Behörde | ~ **scolaire** | school board ‖ Schulbehörde; Schulaufsichtsbehörde; Schulrat m | ~ **supérieure** | superior authority ‖ vorgesetzte Behörde [VIDE: **autorités** fpl].

**autorité** f Ⓒ | authority; eminent specialist ‖ Autorität f; Fachgröße f; Kapazität f | **faire** ~ **en matière de ...** | to be an authority on ... ‖ auf dem Gebiete der (des) ... eine Autorität sein.

**autorité** f Ⓓ [décision judiciaire faisant jurisprudence] | precedent; leading case; judicial authority ‖ Präzedenzfall m; frühere, maßgebende Entscheidung f.

**autorité** f Ⓔ [écrivain qui fait ~] | leading author ‖ maßgebender Autor m | **citer les** ~ **s (ses** ~ **s)** | to quote one's authorities ‖ die Quellen (seine Quellen) angeben | **invoquer l'** ~ **de ...** | to cite ... as authority ‖ sich auf ... berufen.

**autorité** f Ⓕ [prestige] | **l'** ~ **d'âge** | the authority of age ‖ das Ansehen des Alters | **raffermir l'** ~ **de q.** | to strengthen sb.'s authority ‖ jds. Ansehen (Autorität) festigen.

**autorités** fpl | **les** ~ | the authorities ‖ die Behörden fpl; die Obrigkeit f | **les** ~ **d'occupation** | the occupation authorities ‖ die Besatzungsbehörden | **les** ~ **de police** | the police authorities; the police | die Polizeibehörde; die Polizei f | **les** ~ **de police locales** | the local police (police authorities) ‖ die Ortspolizeibehörden; die Ortspolizei f | **les** ~ **de poursuite** | the Prosecution ‖ die Strafverfolgungsbehörden.
★ **les** ~ **administratives** | the administrative (the civil) authorities; the administration ‖ die Verwaltungsbehörden; die Verwaltung f | **les** ~ **cantonales** | the cantonal authorities ‖ die Kantonalbehörden | **les** ~ **civiles** | the civil authorities (administration) ‖ die Zivilbehörden; die Zivilverwaltung f | **les** ~ **ecclésiastiques** | the ecclesiastical

**autorités** *fpl, suite*
authorities || die Kirchenbehörden | **les ~ fédérales** | the federal authorities || die Bundesbehörden | **les ~ judiciaires (juridiques)** | the judicial (court) authorities; the courts || die Gerichtsbehörden; die Justizbehörden; die Gerichte *npl* | **les ~ militaires** | the military authorities || die Militärbehörden | **les ~ provinciales** | the provincial authorities || die Provinzbehörden | **les ~ publiques** | the public authorities || die Behörden *fpl;* die Obrigkeit *f* | **les ~ sanitaires** | the sanitary (health) (public health) authorities || die Gesundheitsbehörden; das Gesundheitsamt.

**autoroute** *f;* **autostrade** *f* | motorway [GB]; motor highway; turnpike [USA] || Autobahn *f;* Autostraße *f.*

**auto-taxi** *m* | taxi-cab; taxi || Autotaxe *f;* Taxi *n.*

**autrui** *m* | **bien (chose) d'~** | another's (somebody else's) property || fremdes Eigentum *n* (Gut *n*); Eigentum Dritter (eines Dritten) | **pour le compte d'~** Ⓐ | for account of a third party; for (on) third party account || auf (für) Rechnung Dritter; für dritte Rechnung | **pour le compte d'~** Ⓑ | on clients' account || auf Kundenrechnung | **assurance pour compte d'~** | insurance for third party account || Versicherung für fremde Rechnung (für Rechnung Dritter).

**auxiliaire** *m* Ⓐ | assistant; helper; temporary civil servant || Gehilfe *m;* Helfer *m;* Assistent *m.*

**auxiliaire** *m* Ⓑ | **~ de transport** | transport agent || Speditionsagent.

**auxiliaire** *adj* | subsidiary; auxiliary || Hilfs ... | **bureau ~** Ⓐ | sub-office || Nebenbüro *n* | **bureau ~** Ⓑ | branch office; branch || Zweigbüro *n;* Zweigstelle *f* | **journal ~** | subsidiary journal || Hilfsjournal *n* | **juge ~** | assistant judge (barrister) || Hilfsrichter *m* | **livre ~** | auxiliary (subsidiary) book (ledger) || Hilfsbuch *n* | Hilfsbuch *n* | **service ~** | auxiliary service || Hilfsdienst *m.*

**aval** *m* Ⓐ | guarantee for a bill; bill surety || Wechselbürgschaft *f.*

**aval** *m* Ⓑ [donneur d'~; avaliste *m*] | guarantor for a bill; surety for (upon) a bill; bill surety || Wechselbürge *m;* Aval *m* | **commission d'~** | bill guarantee commission || Avalprovision *f* | **bon pour ~** | as surety || als Bürge | **donner son ~ à une lettre de change; faire ~** | to guarantee a bill of exchange; to sign a bill of exchange as surety || einen Wechsel als Bürge unterschreiben; als Wechselbürge (als Aval) auftreten.

**avaler** *v* | **~ un affront; ~ une insulte** | to pocket an affront || eine Beleidigung einstecken.

**avalisé** *adj* | guaranteed by a surety || mit einem Aval versehen; durch Aval gesichert.

**avaliser** *v* | to guarantee a bill of exchange; to sign a bill of exchange as surety || einen Wechsel als Bürge unterschreiben; als Wechselbürge (als Aval) auftreten.

**avance** *f* Ⓐ | **payable à l'~** | payable in advance || im voraus zahlbar; vorauszahlbar; pränumerando zahlbar | **louer à l'~** | to book in advance || vorausbestellen; vorausbelegen | **payer d'~ (par ~);** **verser par ~** | to pay in advance; to prepay || vorausbezahlen; im voraus zahlen (bezahlen) | **recevoir qch. par ~** | to receive sth. in advance || etw. im voraus empfangen; etw. vorwegempfangen | **à l'~; d'~; en ~; par ~** | in advance; beforehand || im voraus. [VIDE: **avance** *f* Ⓒ.]

**avance** *f* Ⓑ | advance; advantage; lead || Vorteil *m;* Vorsprung *m* | **avoir de l'~ sur q.** | to be ahead (in advance) of sb. || jdm. gegenüber im Vorteil sein | **garder son ~ sur q.** | to maintain one's lead over sb. || seinen Vorteil (Vorsprung) gegen jdn. behaupten | **prendre de l'~ sur q.** | to gain on sb. || über jdn. die Oberhand gewinnen | **tirer ~ de qch.** | to derive advantage from sth.; to benefit by sth. || aus etw. Vorteil ziehen; durch etw. gewinnen.

**avance** *f* Ⓒ [~ de fonds] | advance; advanced money; money advanced || Vorschuß *m;* Vorschußbetrag *m;* Vorschußzahlung *f* | **~ d'argent** Ⓐ; **~ de fonds** | cash advance; advance in cash || Barvorschuß; Vorschuß in bar | **~ d'argent** Ⓑ | loan of money (of cash) || Gelddarlehen *n;* Bardarlehen | **~ de frais** | advance on cost (on expenses); expenses advanced || Vorschuß auf die Kosten; Kostenvorschuß; Spesenvorschuß | **~ de fret** | advance of freight (on freight costs) || Fracht(kosten)vorschuß | **opération d'~** | credit transaction; transaction on (upon) credit || Kreditgeschäft *n;* Vorschußgeschäft; Darlehensgeschäft | **à titre d'~** | as (as an) (by way of) advance || als Vorschuß; vorschußweise | **~ garantie** | advance against security || Vorschuß gegen Sicherheit.
★ **être en ~ avec q. de ...** | to be sb.'s creditor to the amount of ... || jdm. gegenüber mit ... im Vorschuß sein | **faire une ~ à q.** | to make an advance to sb. || jdm. einen Vorschuß zahlen (leisten) | **faire une ~ de ... à q.** | to advance sb ... || jdm ... vorschießen | **à l'~; d'~; en ~; par ~** | as (as an) (by way of) advance || vorschußweise; als Vorschuß. [VIDE: **avances** *fpl.*]

**avancé** *adj* Ⓐ [en avant des autres] | **civilisation ~ e** | progress in civilization || Fortschritt in der Kultur | **opinions ~ es** | advanced (progressive) ideas || fortschrittliche Ideen | **peu ~** | backward || rückständig.

**avancé** *adj* Ⓑ [presque terminé] | advanced || weit fortgeschritten | **à un âge ~; d'âge ~** | advanced in years; at an advanced age || in vorgerücktem Alter *n;* vorgerückten Alters | **stade ~** | advanced state || fortgeschrittenes Stadium *n* | **travail ~** | nearly finished work || nahezu vollendete Arbeit *f.*

**avancé** *adj* Ⓒ [émis; énoncé] | **les faits ~ s** | the allegations of fact || die behaupteten Tatsachen; die tatsächlichen Behauptungen.

**avancé** *adj* Ⓓ [payé avant le terme] | paid in advance || im voraus bezahlt.

**avancement** *m* Ⓐ [progrès] | progress; advance; advancement || Fortschritt *m.*

**avancement** *m* Ⓑ | furtherance; advancement || Förderung *f.*
**avancement** *m* Ⓒ [élévation en grade] | promotion || Beförderung *f* | **~ à l'ancienneté** | promotion by seniority || Beförderung (Vorrücken *n*) nach dem Dienstalter | **~ au choix** | promotion by selection || Beförderung nach freier Wahl | **proposition d' ~** | recommendation for promotion || Beförderungsvorschlag | **~ automatique** | automatic promotion || automatisches Vorrücken | **obtenir de l' ~** | to be promoted || befördert werden.
**avancement** *m* Ⓓ [état avancé] | advanced state || fortgeschrittener Zustand *m.*
**avancement** *m* Ⓔ [objet reçu par anticipation] | advancement || Vorausempfang *m;* Vorempfang *m* | **~ d'hoirie** | property given (received) in advance of a future inheritance || Vorempfang auf die Erbschaft; Vorschuß *m* auf den künftigen Erbteil; Voraus *m.*
**avancer** *v* Ⓐ [faire progresser] | to further; to promote || fördern; vorwärtsbringen; unterstützen | **~ l'intérêt de q.** | to further sb.'s interests || jds. Interessen fördern.
**avancer** *v* Ⓑ [donner de l'avancement] | **~ un fonctionnaire** | to promote an official || einen Beamten befördern.
**avancer** *v* Ⓒ [être promu] | to advance; to be promoted || vorrücken; befördert werden | **~ à l'ancienneté** | to be promoted by seniority || nach dem Dienstalter vorrücken (befördert werden) | **~ au choix** | to be promoted by selection || nach freier Auswahl befördert werden | **~ en grade** | to advance in rank || im Rang aufrücken.
**avancer** *v* Ⓓ [faire une avance] | to advance || vorschießen; vorstrecken | **~ un mois d'appointements à q.** | to advance sb. a month's salary; to pay sb. a month's salary in advance || jdm. ein Monatsgehalt vorstrecken; jdm. ein Monatsgehalt im voraus zahlen (bezahlen) | **~ de l'argent à q.** | to advance sb. money || jdm. Geld vorschießen (vorstrecken) | **~ qch. à q.** | to make an advance to sb. || jdm. einen Vorschuß zahlen.
**avancer** *v* Ⓔ [mettre en avant] | **~ une proposition** | to make (to advance) (to put forward) a proposition (a proposal) || einen Vorschlag vorbringen | **~ une théorie** | to advance a theory || eine Theorie vortragen.
**avances** *fpl* | loans || Kredite *mpl* | **~ d'argent au jour le jour** | day-to-day advances || tägliche (täglich kündbare) Gelder *npl* | **banque d' ~** | bank for loans; credit (loan) bank || Kreditbank *f;* Darlehenskasse *f* | **caisse d' ~** | loan (lending) bank || Vorschußkasse *f* | **compte d' ~** | loan account || Vorschußkonto *n* | **~ en compte courant** | **à découvert** ① | advances on current account (on overdraft); loans on overdraft || Kontokorrentkredite; Kontokorrentdarlehen *npl* | **~ à découvert** ② | unsecured advances; loans without security || ungesicherte (ungedeckte) Kredite | **~ sur documents** | advances on documents || Dokumentenkredite | **~ contre garanties; ~ garanties** | loans (advances) against security; secured advances || gesicherte Kredite; Kredite (Darlehen *npl*) gegen Sicherheit(en) | **garanties par créances hypothécaires** | advances secured by mortgage(s) || hypothekarisch gesicherte Kontokorrentkredite | **octroi d' ~** | grant(ing) of loans (of credits) || Gewährung *f* von Krediten | **~ sur titres; ~ sur valeurs** | advances on securities (on stocks) || Lombarddarlehen *npl;* Darlehen gegen Wertpapiersicherheit; Wertpapierdarlehen | **~ immobilières** | loans (advances) on mortgage || Grundkredit; Immobiliarkredit.
**avantage** *m* | advantage || Vorteil *m;* Nutzen *m* | **prendre ~ de la faute de q.** | to take advantage of sb.'s mistake || jds. Fehler (Irrtum) ausnutzen | **avoir l' ~ du nombre** | to take advantage in (of) number || zahlenmäßig überlegen (im Vorteil) sein | **~ pécuniaire** | financial (pecuniary) benefit || finanzieller Vorteil; Vermögensvorteil | **octroyer des ~ s à q.** | to grant sb. privileges || jdm. Vorteile gewähren | **offrir des ~ s** | to offer advantages || Vorteile bieten | **prendre ~ de qch.** | to take advantage of sth. || etw. über Gebühr in Anspruch nehmen; etw. mißbrauchen | **tirer ~ de qch.** | to turn sth. to advantage (to profit) (to account); to take advantage of sth.; to draw (to derive) a profit from sth.; to benefit by sth. || aus (von) etw. Nutzen (Vorteil) ziehen; sich etw. zunutze machen; etw. ausnutzen | **tourner à l' ~ de q.** | to profit sb. || jdm. nützen; jdm. Nutzen bringen | **vendre qch. à son ~** | to sell sth. to advantage (to good advantage) || etw. vorteilhaft verkaufen | **à l' ~ de q.** | in sb.'s favo(u)r || zu jds. Gunsten.
**avantager** *v* | **~ q.** | to give sb. an advantage; to favo(u)r sb. || jdm. einen Vorteil gewähren; jdn. begünstigen.
**avantageusement** *adv* | advantageously; to advantage; at a profit; profitably || vorteilhaft; zum Vorteil | **exploiter ~ qch.** | to work sth. at a profit || etw. mit Gewinn betreiben | **vendre qch. ~** | to sell sth. to advantage (to good advantage) || etw. vorteilhaft verkaufen | **vendre qch. le plus ~** | to sell sth. to the best advantage || etw. bestmöglich (bestens) (am vorteilhaftesten) verkaufen.
**avantageux** *adj* | advantageous; profitable; favo(u)rable; of advantage || vorteilhaft; günstig; nützlich, von Vorteil | **~ aux affaires** | beneficial to business || vorteilhaft (günstig) für das Geschäft | **être ~ à q.** | to profit sb. || jdm. nützen; jdm. Nutzen bringen.
**avant-bourse** *f* | outside market [before opening of the stock exchange] || Vorbörse *f.*
**— -coureur** *m;* **— -courrier** *m* | forerunner; precursor || Vorläufer *m.*
**— -dernier** *m* | **l' ~** | the last but one; the penultimate || der Vorletzte; der Zweitletzte.
**— -dernier** *adj* | penultimate || vorletzt.
**— -faire-droit** *m* | interim order || vorläufige Anordnung *f.*

**avant-bourse** f, suite
— **-guerre** m | **l'** ~ | the pre-war period || die Vorkriegszeit; die Vorkriegsperiode | **niveau d'** ~ | pre-war level || Vorkriegsstand m | **prix d'** ~ | pre-war prices || Vorkriegspreise mpl.
— **-héritier** m | heir in tail || Vorerbe m.
— **-première** f [exhibition préalable] | preview || Vorschau f.
— **-port** m | outer harbor || Außenhafen m.
— **-projet** m | preliminary draft || Vorentwurf m | ~ **de budget** | preliminary draft budget || Vorentwurf des Haushaltsplanes | ~ **de convention** | preliminary draft of an agreement (of a contract) || Vorentwurf eines Vertrages (für einen Vertrag).
— **-propos** m | foreword; preface || Vorwort n.
— **-saisie** f | preliminary seizure || vorläufige Pfändung f; Vorpfändung.
**avariable** adj | liable to be damaged || der Beschädigung ausgesetzt.
**avarie** f Ⓐ | damage || Schaden m; Beschädigung f | **rapport d'** ~ **s** | damage report || Schadensbericht m | ~ **s de route** | damage in transit || Beschädigung auf dem Transport; Transportschaden | **subir une** ~ **(des** ~ **s)** | to be (to get) damaged; to suffer damage || beschädigt werden; Schaden erleiden.
**avarie** f Ⓑ [~ **de mer**] | average; sea damage || Haverie f; Havarei f; Seeschaden m | **attestation (certificat) d'** ~ | certificate of average; sea protest || Havarieattest n; Havarieprotest m | **commissaire d'** ~ **(d'** ~ **s)** | average surveyor || Havarieoberkommissar m | **compromis d'** ~ **s** | average bond || Havarieakte f | **dispache (évaluation) d'** ~ ; **règlement d'** ~ **s** | average bill (account) (adjustment) (statement); account of average || Havarieaufmachung f; Havarieregelung f; Havarieverteilung f; Dispache f | **dommages occasionnés par** ~ | average damage; damage by sea || Havarieschaden m; Havarieschäden mpl | **navire en état d'** ~ | ship under average || havariertes Schiff n | **perte d'** ~ **commune** | general average loss || Verlust m durch große Haverie | **rapport d'** ~ **s** | average report || Havariebericht m | **répartiteur d'** ~ **s** | average adjuster (stater) (taker) || Dispacheur m; Havariedispacheur m.
★ **franc d'** ~ | free of particular average || frei von Havarie | ~ **(** ~ **s) commune(s) (grosse(s))** | general (common) (gross) averager || allgemeine (große) Havarie | ~ **(** ~ **s) particulière(s) (simple(s))** | particular (ordinary) (petty) average || besondere (einfache) (kleine) Havarie.
**avarié** adj Ⓐ [endommagé] | damaged || beschädigt.
**avarié** adj Ⓑ [en état d'avarie] | averaged; under (with) average || havariert; seebeschädigt.
**avarie-dommage** f | average damage || Havarieschaden m.
— **-frais** f | average expenses (charges) || Havariekosten pl.
**avarier** v Ⓐ [endommager] | to damage || beschädi-

gen | **s'** ~ | to be (to get) damaged; to suffer damage || beschädigt werden; schaden.
**avarier** v Ⓑ | **s'** ~ | to make (to suffer) average || havarieren; Havarie erleiden.
**avenant** m Ⓐ [clause additionnelle] | additional clause || Zusatzklausel f.
**avenant** m Ⓑ [convention supplémentaire] | supplementary agreement || Zusatzvereinbarung f; Zusatzabkommen n; Zusatzvertrag m.
**avenant** m Ⓒ [acte additionnel d'une police d'assurance] | endorsement || Versicherungsnachtrag m; Policennachtrag.
**avenant** m Ⓓ [supplément à un verdict] | rider [to a verdict] || Zusatz m [zu einem Wahrspruch].
**avenant** m Ⓔ | **à l'** ~ | in conformity; correspondingly || im Verhältnis; entsprechend.
**avènement** m | ~ **à la couronne**; ~ **au trône** | accession to the throne || Thronbesteigung f; Regierungsantritt m | **message d'** ~ | inaugural address || Antrittsrede f | ~ **au pouvoir** | accession (rise) to power || Machtübernahme f.
**avenir** m | **à (dans) l'** ~ | in the future; at some future date || in Zukunft; künftighin | **assurer l'** ~ **de q.** | to make provision for sb. || für jds. Zukunft sorgen | **dans un proche** ~ ; **dans un** ~ **plus ou moins rapproché** | in the near future; within a measurable period of time || in naher Zukunft; in absehbarer Zeit.
**à-venir** m | summons to appear || Aufforderung f zum Erscheinen.
**aventure** f Ⓐ | venture; risk || Risiko n; gewagtes Unternehmen n | **coureur (homme) d'** ~ **s** | adventurer | Abenteurer m | **avoir part à une** ~ | to have a share in a venture || sich an einem Unternehmen beteiligen | ~ **maritime** | seaman's (marine) adventure || Seerisiko n | **à l'** ~ | at random || aufs Geratewohl | **d'** ~ ; **par** ~ | by chance; perchance || auf gut Glück.
**aventure** f Ⓑ [grosse ~ ; grosse sur corps] | bottomry || Bodmerei f | **emprunter (prendre) de l'argent à la grosse** ~ | to raise (to take) money on bottomry bond; to borrow money on bottomry || Geld auf Bodmerei aufnehmen (leihen) | **prêter de l'argent à la grosse** ~ | to give (to lend) money on bottomry || Geld auf Bodmerei ausleihen (geben) | **assurance à la grosse** ~ | bottomry insurance || Bodmereiversicherung f | **billet (contrat) à la grosse** ~ | bottomry letter (bill) (bond); bill (letter) of bottomry (of adventure) (of gross adventure) || Bodmereibrief m; Bodmereivertrag m; Bodmereiwechsel m | **dette à la grosse** ~ | bottomry debt || Bodmereischuld f | **emprunteur (preneur) à la grosse** ~ | borrower on bottomry || Bodmereinehmer m; Bodmereischuldner m | **grosse** ~ **sur la faculté** | respondentia || uneigentlicher Bodmereivertrag | **prêt à la grosse (à grosse)** ~ | bottomry; gross adventure; loan (money lent) on bottomry; bottomry (marine) loan || Bodmerei f; Bodmereidarlehen n; Bodmereigeld n | **prêteur à la grosse** ~ | lender on bottomry; bottomry lender (credi-

tor) || Bodmer *m;* Bodmereigeber *m;* Bodmereigläubiger *m* | **voyage à la grosse** ~ | bottomry voyage || Bodmereireise *f* | **à la grosse** ~ | on bottomry || auf Bodmerei.

**aventurer** *v* | to venture; to adventure; to risk || riskieren; wagen | ~ **son argent dans une entreprise** | to venture one's money in an enterprise || sein Geld in einem Unternehmen riskieren | **s'** ~ | to expose os. to a risk || ein Risiko auf sich nehmen.

**aventureux** *adj* | **projet** ~ | hazardous (risky) plan (undertaking); venture || riskantes (gewagtes) Unternehmen.

**aventurier** *m* | adventurer; sharper || Abenteurer *m;* Hochstapler *m;* Gauner *m.*

**aventurière** *f* | adventuress || Abenteurerin *f;* Hochstaplerin *f.*

**avenu** *adj* | **non** ~ | null || nichtig | **null et non** ~ | null and void || null und nichtig.

**avéré** *adj* Ⓐ [reconnu vrai] | established; established beyond doubt || erwiesen; außer Zweifel stehend | **un crime** ~ | a patent and established crime || ein offen erwiesenes Verbrechen | **prendre qch. pour** ~ **(comme** ~ **)** | to take sth. for granted || etw. als erwiesen annehmen.

**avéré** *adj* Ⓑ [déclaré ouvertement] | professed; openly pronounced || offen zugegeben | **un adversaire** ~ **de qch.** | a professed (an open) opponent of sth. || ein offener Gegner von etw. | **ennemi** ~ | avowed (known) enemy || offener (bekannter) Feind.

**avérer** *v* [vérifier ou démontrer comme vrai] | ~ **qch.** | to aver sth. || etw. als wahr behaupten | ~ **un fait** | to establish (to aver) a fact || eine Tatsache außer Zweifel stellen | **s'** ~ | to prove to be true || sich als wahr erweisen (herausstellen).

**avers** *m* | front side; front || Vorderseite *f.*

**averti** *adj* | experienced || erfahren.

**avertir** *v* Ⓐ [instruire] | ~ **q. de qch.** | to notify sb. of sth.; to give sb. notice of sth. || jdn. von etw. benachrichtigen; jdm. von etw. Nachricht geben | **ré** ~ **q.** | to notify sb. again (once more); to give sb. a second notice || jdn. erneut (nochmals) benachrichtigen; jdm. nochmals Nachricht geben.

**avertir** *v* Ⓑ [prévenir] | ~ **q.** | to caution (to warn) sb. || jdn. warnen | **ré** ~ **q.** | to caution (to warn) sb. again; to give sb. fresh warning || jdn. erneut (nochmals) warnen.

**avertissement** *m* Ⓐ [avis] | notice; notification || Ankündigung *f* | **billet d'** ~ | summons to appear [before a police court] || Ladung *f* zum Erscheinen [vor einem Polizeirichter] | **écriteau d'** ~ | notice board || Straßenschild *n* | **lettre d'** ~ **(envoyée à titre d'** ~ **)** | reminder; letter of reminder || Mahnbrief *m;* Mahnschreiben *n;* Erinnerungsschreiben *n.*
★ ~ **indirect** | innuendo || geheime Andeutung *f* | ~ **préalable** | notice in advance; advance (previous) notice || vorherige Ankündigung (Benachrichtigung); Voranzeige *f;* Voranmeldung *f;* ~ **pressant** | urgent notice (request) || dringende Mahnung *f* | **renvoyer q. sans** ~ **préalable** | to discharge (to dismiss) sb. without notice (at a moment's notice) || jdn. fristlos entlassen.

**avertissement** *m* Ⓑ | notice; warning || Warnung *f;* Verwarnung *f* | **écriteau d'** ~ | danger (caution) board || Warnschild *n;* Warnzeichen *n* | **grève d'** ~ | warning strike || Warnungsstreik *m* | **lettre d'** ~ **(envoyée à titre d'** ~ **)** | admonitory (warning) letter; letter of warning || Verwarnungsbrief *m;* schriftliche Abmahnung *f* | ~ **comminatoire** | penalty clause || Androhung *f;* Strafandrohung; Strafklausel *f.*

**avertissement** *m* Ⓒ [courte préface] | ~ **au lecteur** | foreword || Vorwort *n.*

**avertissement** *m* Ⓓ [avis aux contribuables] | notice of assessment; assessment || Veranlagungsbescheid *m;* Veranlagung *f.*

**avertissement** *m* Ⓔ [sommation de payer] | notice to pay; demand notice || Zahlungsaufforderung *f.*

**aveu** *m* Ⓐ | consent || Zustimmung *f* | **de l'** ~ **de tout le monde** | by general (common) consent || wie allseits anerkannt | **obtenir l'** ~ **de q.** | to obtain sb.'s consent || jds. Zustimmung erlangen.

**aveu** *m* Ⓑ [reconnaissance] | admission || Eingeständnis *n* | **faire l'** ~ **d'une erreur** | to admit a mistake || einen Fehler eingestehen | **de son plein** ~ | as he openly admits || wie er offen zugibt.

**aveu** *m* Ⓒ [confession] | confession || Geständnis *n* | ~ **digne de foi** | confession worthy of belief || glaubwürdiges Geständnis | **rétractation de l'** ~ | retractation of the confession || Widerruf *m* des Geständnisses.
★ **de l'** ~ **général** | confessedly || anerkanntermaßen | ~ **judiciaire** | confession in court | gerichtliches Geständnis; Geständnis vor Gericht | ~ **qualifié** | qualified confession; confession under reserve || Geständnis mit Einschränkungen.
★ **arracher des** ~ **x** | to extort a confession || ein Geständnis erpressen | **faire des** ~ **x complets** | to make a full confession | ein volles (umfassendes) Geständnis ablegen | **refuser de faire des** ~ **x** | to refuse to make a confession || nicht geständig sein | **revenir sur ses** ~ **x** | to retract one's confession || sein Geständnis widerrufen | **de l'** ~ **même de q.**; **de son propre** ~ Ⓛ | on sb.'s (on his) own confession || nach jds. eigenem Geständnis; nach seinem eigenen Geständnis | **de son propre** ~ Ⓛ | confessedly || zugestandenermaßen.

**aviation** *f* | aviation; aerial navigation || Luftfahrt *f;* Flugwesen *n;* Aeronautik *f* | **base (centre) d'** ~ | air base (station) (port) (field) || Flughafen *m;* Flugplatz *m;* Flugstützpunkt *m* | **fête d'** ~ | air display || Flugveranstaltung *f;* Flugtag *m;* Schaufliegen *n* | ~ **civile** | civil aviation (flying) || Zivilluftfahrt *f* | ~ **commerciale** | commercial aviation || Verkehrsluftfahrt *f.*

**avidité** *f* | avidity; greed || Gier *f;* Habsucht *f* | ~ **du gain** | greed for gain || Gewinnsucht *f* | ~ **de territoires** | avidity for land || Landhunger *m;* Ländergier *f.*

**avilir** *v* | to debase; to degrade || verschlechtern | ~ **la**

**avilir** *v, suite*
**monnaie** | to depreciate (to lower) the currency || die Währung verschlechtern (entwerten) | ~ **les prix** | to bring down the prices || die Preise herunter (zum Fallen) bringen | **s'** ~ ① | to lose value; to depreciate; to become depreciated || an Wert verlieren; entwertet werden | **s'** ~ ② | to deteriorate || schlechter werden; sich verschlechtern | **s'** ~ ③ | to come down in price || im Preis sinken.
**avilissement** *m* Ⓐ [dépréciation] | depreciation || Entwertung *f.*
**avilissement** *m* Ⓑ [détérioration] | debasement; degradation || Verschlechterung *f.*
**avilissement** *m* Ⓒ [diminution] | fall in price | Sinken *n* im Preis.
**avion** *m* | airplane; aeroplane; aircraft || Flugzeug *n* | **billet d'** ~ | plane (air) ticket || Flugschein *m;* Flugkarte *f* | **colis-** ~ | air parcel (packet); air-mail packet || Luftpostpaket *n* | **course d'** ~ **s** | air race || Luftrennen *n;* Flugwettbewerb *m* | **lettre-** ~ | air letter | Luftpostbrief *m* | **ligne d'** ~ | air line (route) || Luftverkehrslinie *f;* Flugverkehrslinie; Fluglinie | ~ **de ligne régulière;** ~ **(grand** ~ **) de transport** | air liner; commercial aeroplane || Verkehrsflugzeug *n;* Transportflugzeug | **parcours en** ~ | air journey; journey by air || Reise *f* auf dem Luftwege | ~ **gros porteur** | heavy transport aeroplane || Frachtflugzeug *n* | **poste-** ~ | air mail || Luftpost *f;* Flugpost *f* | **par** ~ | by air mail || mit Luftpost.
**avis** *m* Ⓐ [avertissement] | advice; notice; notification; announcement; warning | Benachrichtigung *f;* Meldung *f;* Anzeige *f;* Bericht *m;* Mitteilung *f* | ~ **d'appel de fonds** | call letter || Einzahlungsaufforderung *f* | ~ **d'arrivée** | advice of arrival; acknowledgment (notice) (advice) of receipt (of delivery) || Empfangsbestätigung *f;* Empfangsanzeige; Empfangsbenachrichtigung; Empfangsschein *m* | ~ **d'attribution;** ~ **de répartition** | letter of allotment; allotment letter || Zuteilungsbenachrichtigung | ~ **de cession** | notice of assignment || Abtretungsanzeige | ~ **de chargement;** ~ **d'embarquement;** ~ **d'envoi;** ~ **d'expédition** | advice of shipment (of despatch) (of dispatch); forwarding (shipping) advice; notification of dispatch || Versandanzeige; Versendungsanzeige; Versandbenachrichtigung; Versandschein *m* | **contre-** ~ | notification of the contrary || gegenteilige Nachricht *f* | ~ **de convocation** | notice of meeting (convening the meeting) || Einladung *f* zur Versammlung; Einberufung *f* | ~ **de crédit** | credit note; advice of amount credited || Gutschriftsanzeige; Kreditnote *f* | ~ **de crédit de coupons** | credit note (advice of credit) for coupons || Couponsgutschrift | ~ **de décès** | notification of death || Todesanzeige | ~ **des défauts** | notification of a defect || Mängelanzeige *f;* Mängelrüge *f* | **pour défaut d'** ~ | for want of advice || mangels Anzeige; mangels Bericht | ~ **de délaissement** | advice of non-delivery || Unzustellbarkeitsmeldung *f* | **droit d'** ~ | notification fee || Benachrichtigungsgebühr *f* | ~ **par écrit (lettre)** | notice in writing; written notice; notification by letter || schriftliche (briefliche) Anzeige (Benachrichtigung) (Mitteilung) | ~ **d'exécution** ① | advice of execution || Ausführungsanzeige | ~ **d'exécution** ② | contract note || Schlußnote *f* | ~ **au lecteur** | foreword; preface || Vorwort *n* | **lettre (note) d'** ~ ① | letter of advice; advice note (slip) || Benachrichtigungsschreiben | **lettre (note) d'** ~ ②; ~ **de livraison** ① | notification (advice) of dispatch; dispatch note || Versandanzeige; Versendungsanzeige | ~ **de livraison** ② | delivery note || Lieferschein *m* | ~ **de non-livraison;** ~ **de non-remise** | advice of non-delivery || Unzustellbarkeitsmeldung *f* | ~ **d'opposition;** ~ **de protestation** | notice of protest; protest || Einspruch *m;* Protestanzeige *f;* Protest *m* | ~ **de paiement** | advice (notice) of payment || Zahlungsbenachrichtigung | ~ **de perte** | loss report || Verlustanzeige | ~ **au public** ①; ~ **public** ① | notice to the public; public announcement || öffentliche Bekanntmachung *f;* öffentlicher Anschlag *m* | «**Avis au Public**» ② | «Notice»; «Notice to the Public» | «Bekanntmachung»; «Öffentliche Bekanntmachung» | ~ **public** ② | public warning || öffentliche Warnung *f* | ~ **de réception** | advice (acknowledgment) of delivery; notice (advice) of receipt; receipt || Empfangsschein *m;* Rückschein *m;* Empfangsbescheinigung *f;* Quittung *f* | ~ **de souffrance** | advice of non-delivery || Unzustellbarkeitsmeldung | ~ **de traite** | advice of draft || Wechselavis *n;* Trattenavis *n* | ~ **de virement** | credit note; advice of amount credited || Gutschriftsanzeige *f;* Gutschriftszettel *m.*
★ ~ **circulaire** | circular letter; circular; routine sheet || Rundschreiben *n;* Laufzettel *m;* Zirkular *n* | ~ **divers** | miscellaneous column; miscellaneous || verschiedene Nachrichten *fpl;* Verschiedenes *n* | ~ **important** | important notice || wichtige Mitteilung | ~ **mortuaire** | announcement of death || Todesanzeige | ~ **officiel** | official notice || amtliche Anzeige | ~ **préalable** ① | notice in advance; advance notice || vorherige Benachrichtigung *f;* Voranzeige; Vorankündigung *f* | ~ **préalable** ② | preliminary announcement || vorläufige Anzeige *f* (Ankündigung *f*) | ~ **préalable** ③ | preliminary answer (reply) || vorläufige Antwort *f;* vorläufiger Bescheid *m.*
★ **donner** ~ | to give notice; to advise; to notify || Nachricht (Kenntnis) geben; benachrichtigen; anzeigen; avisieren | **obligation de donner** ~ | duty to notify (to report) || Anzeigepflicht *f* | **donner** ~ **à q. de qch.** | to advise sb. (to give sb. notice) of sth. || jdn. von etw. benachrichtigen (unterrichten) | **donner** ~ **à q. de qch. six mois d'avance** | to give sb. six months' notice of sth. || jdn. von etw. sechs Monate vorher (mit sechsmonatiger Frist) benachrichtigen | **suivant** ~ | as per advice; as advised || laut Bericht; wie berichtet.
★ **à moins d'** ~ **contraire; sauf** ~ **contraire** |

unless you hear to the contrary ‖ bis Sie Gegenteiliges hören; bis Sie anderweitig benachrichtigt werden | **jusqu'à nouvel** ~ | till (until) further notice; until you receive further instructions ‖ bis auf Weiteres | **sans** ~ | without notice ‖ ohne (mangels) Benachrichtigung; mangels Bericht; mangels Anzeige | **sans autre** ~ ; **sans** ~ **ultérieur** | without further advice (notice) ‖ ohne weitere Benachrichtigung (Anzeige) (Ankündigung); ohne Weiteres | **sans** ~ **préalable** | without previous notice ‖ ohne vorherige Bekanntgabe (Ankündigung) | **étant resté sans** ~ | being without news; having had no news; for want of advice ‖ mangels (in Ermangelung) einer Nachricht.

«**Avis**» *m* Ⓑ [placard] | «Notice»; «Take Notice» ‖ «Bekanntmachung».

**avis** *m* Ⓒ [opinion] | opinion; advice; view ‖ Ansicht *f;* Meinung *f;* Gutachten *n* | ~ **d'arbitre** | umpire's award ‖ Obergutachten | **contre-** ~ | counter-opinion ‖ Gegengutachten | ~ **d'expert;** ~ **des experts** | expert (expert's) opinion ‖ Sachverständigengutachten | **de l'** ~ **des experts** | in the opinion of experts ‖ nach Ansicht (nach dem Urteil) von (der) Sachverständigen | **projet d'** ~ | draft opinion ‖ Entwurf *m* eines Gutachtens (einer Stellungnahme).

★ ~ **circonstancé** | opinion (report) giving supporting arguments ‖ Bericht (Gutachten) mit Begründung | ~ **médical** | medical opinion ‖ medizinisches (ärztliches) Gutachten | ~ **motivé [délivré par un avocat]** | legal (counsel's) opinion ‖ Rechtsgutachten; juristisches Gutachten | ~ **préalable** | preliminary opinion ‖ Vorbescheid *m.*

★ **changer d'** ~ | to change one's opinion ‖ seine Meinung (seine Ansicht) ändern | **demander l'** ~ **de q.** | to ask sb.'s opinion ‖ jdn. um seine Meinung (seine Meinung) bitten; jdn. um seine Meinung befragen | **donner son** ~ **sur qch.** | to give one's opinion on sth. ‖ sich über etw. gutachtlich äußern | **émettre (exprimer) un** ~ | to express (to give) (to advance) (to put forward) an opinion (a view) ‖ eine Ansicht (eine Meinung) äußern; ein Urteil abgeben | **émettre l'** ~ **que** | to opine (to put forward) (to propose) that; to express the opinion that ‖ die Meinung (die Ansicht) äußern, daß; sich dahin äußern, daß | **être d'** ~ | to be of opinion; to hold (to have) (to take) the opinion (the view) ‖ der Meinung (der Ansicht) sein; die Meinung (die Ansicht) vertreten | **être d'un** ~ **contraire** | to be of a contrary opinion ‖ gegenteiliger Ansicht sein; die gegenteilige Meinung vertreten | **être du même** ~ **que q.; partager l'** ~ **de q.** | to be of the same opinion as sb.; to share sb.'s opinion ‖ mit jdm. gleicher Ansicht sein; jds. Ansicht teilen | **prendre l'** ~ **de q.** | to take sb.'s opinion ‖ jds. Meinung einholen | **se ranger à l'** ~ **de q.** | to endorse sb.'s opinion ‖ jds. Ansicht beitreten.

★ **à (selon) mon** ~ | in my opinion (view) ‖ meines Erachtens; meiner Ansicht nach; nach meiner Meinung | **de l'** ~ **de tous** | in the opinion (judgment) of all ‖ nach allgemeiner Ansicht.

**avis** *m* Ⓓ [conseil] | advice; recommendation; suggestion; counsel ‖ Rat *m;* Empfehlung *f;* Vorschlag *m* | ~ **amical** | piece of friendly advice ‖ freundschaftlicher Rat | **se conformer à l'** ~ **de q.** | to take (to follow) sb.'s advice ‖ jds. Rat annehmen (befolgen) | **demander (prendre) l'** ~ **de q.** | to ask sb.'s advice; to ask sb. for his advice ‖ jdn. um Rat bitten; sich bei jdm. Rat holen | **donner un bon** ~ **à q.** | to give sb. good advice ‖ jdm. einen guten Rat erteilen; jdm. gut raten; jdm. gut beraten | **rendre un** ~ | to make a recommendation ‖ einen Vorschlag machen.

**avis** *mpl* [vote] **aller aux** ~ | to put [a question] to the vote ‖ [über eine Frage] abstimmen lassen; [eine Frage] zur Abstimmung bringen.

**avisé** *adj* Ⓐ [prudent] | **bien** ~ | well-advised ‖ wohlberaten; gut beraten | **mal** ~ | ill-advised ‖ schlecht (übel) beraten.

**avisé** *adj* Ⓑ [circonspect] | circumspect ‖ umsichtig.

**avisé** *adj* Ⓒ | far-seeing ‖ weitschauend.

**aviser** *v* | to advise; to notify ‖ anzeigen; benachrichtigen | ~ **q. de qch.** | to inform (to advise) (to warn) (to notify) sb. of sth.; to notify sth. to sb. ‖ jdn. von etw. benachrichtigen (unterrichten); jdm. von etw. Nachricht geben (Mitteilung machen); jdm. etw. zur Kenntnis bringen; jdn. von etw. in Kenntnis setzen | ~ **q. de faire qch.** | to give sb. notice to do sth. ‖ jdn. verständigen, etw. zu tun.

**avitaillement** *m* | supplying; victualling ‖ Versorgung *f* mit Lebensmitteln; Verproviantierung *f.*

**avitailler** *v* | to provision; to supply ‖ verproviantieren.

**avocaillon** *m;* **avocassier** *m* | pettifogger; pettifoging (hedge) (sea) (shyster) (snitch) lawyer ‖ Rechtsverdreher *m;* Winkaladvokat *m.*

**avocasser** *v* | to pettifog ‖ das Recht verdrehen; mit Rechtsverdrehungen (Rechtskniffen) arbeiten.

**avocasserie** *f* | pettifogging; pettifoggery ‖ Advokatenkniff *m;* Rechtsverdreherei *f.*

**avocat** *m* Ⓐ [défenseur] | advocate; partisan ‖ Verfechter *m;* Anhänger *m.*

**avocat** *m* Ⓑ | counsel; counsellor; barrister; attorney; barrister (attorney) (counsellor)-at-law ‖ Rechtsanwalt *m;* Rechtsvertreter *m;* Rechtsbeistand *m;* Fürsprech(er) *m* [S]; Advokat *m* | **consultation d'** ~ ① | taking counsel's opinion ‖ Befragung *f* eines Anwalts | **après consultation d'** ~ | after (upon) taking counsel's opinion ‖ nach Einholung *f* eines Rechtsgutachtens | **consultation d'** ~ ② | counsel's (legal) opinion ‖ Rechtsgutachten *n;* juristisches Gutachten *n* | ~ **de la défense;** ~ **du défendeur** | counsel for the defendant (for the defense); defense counsel ‖ Anwalt des Beklagten (der beklagten Partei) | ~ **du demandeur;** ~ **de la partie plaignante** | counsel for the plaintiff; plaintiff's (prosecuting) counsel ‖ Anwalt des Klägers (der Klagspartei) | **honoraires d'** ~ | counsel's (lawyer's) (attorney's) fee (fees) ‖ Anwaltshonorar *n;* Anwaltsgebühren *fpl* | ~ **de la**

**avocat** *m* Ⓑ *suite*
  **partie opposante;** ~ **adverse** | opposing counsel; counsel (attorney) for the opposing party ‖ Anwalt der Gegenpartei; Gegenanwalt; gegnerischer Anwalt | **profession d'** ~ | legal profession; Bar ‖ Anwaltsberuf; Anwaltsstand; Anwaltschaft | **robe d'** ~ | barrister's robe ‖ Anwaltsrobe *f.*
  ★ ~ **éminent;** ~ **important** | eminent (leading) counsel ‖ hervorragender (bedeutender) Anwalt | ~ **général** | general attorney ‖ Generalanwalt; Syndikus *m* | ~ **plaidant** | trial counsel ‖ Prozeßanwalt | ~ **stagiaire** | junior barrister ‖ Anwaltsassessor *m;* Assessor im anwaltschaftlichen Vorbereitungsdienst.
  ★ **constituer** ~ | to brief counsel ‖ einen Anwalt bestellen | **consulter un** ~ | to consult counsel; to take counsel's opinion ‖ einen Anwalt befragen; juristischen Rat einholen | **entendre les** ~ **s des deux parties** | to hear counsel on both sides ‖ die Bevollmächtigten beider Parteien plädieren lassen | **être reçu** ~ | to be admitted (to be called) to the Bar ‖ als Rechtsanwalt zugelassen werden (sein) | **plaider par** ~ | to be represented by counsel (by a barrister) (by a solicitior) ‖ durch einen Anwalt vertreten sein | **faire plaider par son** ~ | to plead through one's counsel ‖ durch seinen Anwalt (Prozeßbevollmächtigten) vortragen lassen.
**avocat-avoué** *m* | counsellor; counsellor-at-law; attorney-at-law ‖ Rechtsanwalt *m;* Anwalt *m.*
— **-conseil** *m* Ⓐ [conseiller juridique] | counsel; legal adviser (advisor) ‖ Rechtsberater *m;* Rechtsbeistand *m.*
— **-conseil** *m* Ⓑ [avocat consultant] | consulting barrister; counsel-in-chambers; chamber counsel ‖ beratender Anwalt; Anwalt mit beratender Praxis.
**avocate** *f* | woman barrister ‖ Rechtsanwältin *f.*
**avoir** *m* Ⓐ | possessions *pl;* property; holdings *pl;* fortune ‖ Vermögen *n;* Habe *f;* Hab und Gut *n* | **liquidation d'un** ~ | winding up of a property (of an estate) ‖ Vermögensauseinandersetzung *f* | ~ **s immobiliers** | real (fixed) (real estate) property ‖ unbewegliches Vermögen; Grundvermögen *n* | ~ **total** | entire property (fortune) ‖ Gesamtvermögen *n* | **tout son** ~ | one's entire fortune; all one's assets ‖ sein gesamtes Vermögen; seine ganze Habe.
**avoir** *m* Ⓑ | balance; credit balance ‖ Haben; Guthaben *n;* Guthabensaldo *m* | ~ **en banque** ① | balance in (at the) bank; cash in bank; bank balance ‖ Guthaben bei der Bank; Bankguthaben; Banksaldo | ~ **en banque** ② | account with the (a) bank; bank (banking) account ‖ Konto *n* bei der (einer) Bank; Bankkonto | ~ **en banque** ③ | deposit in bank; bank deposit (roll) ‖ Bankdepot *n* | **facture d'** ~ | credit note ‖ Gutschriftsanzeige *f;* Kreditnote *f* | **inscrire une somme à l'** ~ **d'un compte** | to enter an amount to the credit of an account; to credit an account with an amount ‖ einen Betrag einem Konto gutschreiben (gutbringen) | **doit et** ~ | debit and credit; debitor and creditor ‖ Soll *n* und Haben *n;* Aktiva *npl* und Passiva *npl*

**avoirs** *mpl* | holdings ‖ Guthaben *npl* | ~ **en actions** | share holdings ‖ Aktienbestände *mpl* | ~ **en banque** | bankers' balances ‖ Bankeinlagen *fpl;* Bankdepositen *npl* | ~ **en caisse et en banque** | cash in hand and on deposit ‖ Barbestand *m* (Kassenbestand) und Bankguthaben | **état des** ~ | statement of assets ‖ Vermögensausweis *m* | ~ **à l'étranger** | foreign holdings: credit balances abroad ‖ Auslandsguthaben *npl;* Guthaben im Auslande | **dissimulation d'** ~ **à l'étranger** | concealment of foreign holdings (of foreign assets) ‖ Verheimlichung *f* von Auslandsguthaben (von Auslandsvermögen) | ~ **à vue** | sight deposits ‖ Sichtguthaben *npl* | ~ **bloqués** | blocked (frozen) assets ‖ gesperrtes Guthaben; Sperrguthaben | ~ **liquides** | cash holdings ‖ Barguthaben *npl.*
**avoisinant** *adj* | neighbo(u)ring ‖ angrenzend; nachbarlich.
**avoisiné** *adj* | **être bien** ~ | to be in a good neighbo(u)rhood; to have good neighbo(u)rs ‖ in guter Nachbarschaft sein; gute Nachbarn haben.
**avoisiner** *v* | ~ **qch.** | to be adjacent to sth.; to border on (upon) sth. ‖ an etw. angrenzen.
**avortement** *m* [~ **provoqué**] | abortion; procured abortion ‖ Abtreibung *f* der Leibesfrucht; Abtreibung | **tentative d'** ~ | attempt to procure abortion ‖ Abtreibungsversuch *m* | **provoquer** ~ **par manœuvres criminelles** | to perform an illegal operation ‖ einen verbotenen Eingriff vornehmen | ~ **spontané** | miscarriage ‖ Fehlgeburt *f;* Frühgeburt.
**avorter** *v* Ⓐ | to miscarry ‖ eine Fehlgeburt haben | **faire** ~ ① | to bring on a miscarriage ‖ eine Fehlgeburt herbeiführen | **faire** ~ ② | to procure abortion ‖ abtreiben.
**avorter** *v* Ⓑ [échouer] | to prove abortive; to fail ‖ mißlingen | **faire** ~ **un plan** | to wreck (to frustrate) a plan ‖ einen Plan hintertreiben (zum Scheitern bringen).
**avoué** *m* | attorney; solicitor ‖ Anwalt *m;* Rechtsbeistand *m* | **clerc d'** ~ | solicitor's clerk ‖ Anwaltsbuchhalter *m* | **placer q. chez un** ~ | to article sb. to a solicitor ‖ jdn. zu einem Anwalt zur Ausbildung geben.
**avouer** *v* | to admit; to confess; to avow ‖ gestehen; bekennen; einräumen; zugeben | **une dette** | to acknowledge a debt ‖ eine Schuld anerkennen | **s'** ~ **coupable** | to admit one's guilt; to plead guilty ‖ seine Schuld zugeben (eingestehen); sich schuldig bekennen.
**axiome** *m* | principle; axiom ‖ Grundsatz *m;* Prinzip *n;* Axiom *n.*
**ayant cause** *m* | assign ‖ Rechtsnachfolger *m.*
**ayant compte** *m* | holder of an account; customer [of a bank] ‖ Kontoinhaber *m;* Bankkunde *m.*
**ayant-droit** *m* | **l'** ~ | the party entitled ‖ der Berechtigte | **l'** ~ **à la chasse** | the party entitled to hunt ‖ der Jagdberechtigte | **l'** ~ **à la pêche** | the party en-

titled to fish ‖ der Fischereiberechtigte | **l' ~ des prestations** | party (person) entitled to receive performance ‖ der Leistungsberechtigte.

★ **parking pour ~s seulement** | parking for authorized persons only ‖ Parkplatz nur für Befugte.

# B

**baccalauréat** m | ~ **en droit** | Bachelorship of law; degree of Bachelor of law || Diplom der juristischen Fakultät.
**bagage** m | luggage; baggage || Gepäck n | **article (pièce) de** ~ | article (piece) of luggage || Gepäckstück n | **assurance des** ~ **s** | baggage (luggage) insurance || Gepäckversicherung f | **bulletin de** ~ | baggage check; luggage (check) (ticket) (receipt) || Gepäckschein m | **bureau des** ~ **s (d'enregistrement des** ~ **s)** | luggage (baggage) office (receiving office) || Gepäckannahmestelle f; Gepäckaufgabestelle; Gepäckexpedition f | **enlèvement de** ~ **s à domicile** | collection of luggage || Gepäckabholung f | **enregistrement des** ~ **s** | booking of the luggage; luggage despatch; despatch of luggage || Gepäckabfertigung f; Gepäckaufgabe f | **étiquette à** ~ **s** | luggage label || Gepäckadresse f; Gepäckzettel m | ~ **s en franchise** | luggage allowed; free luggage || Freigepäck | ~ **s à main;** ~ **s accompagnés** | hand (personal) luggage || Handgepäck | **tarif des** ~ **s** | luggage rates || Gepäck(beförderungs)tarif m | **transport de** ~ **s (des** ~ **s)** | transportation of luggage || Gepäckbeförderung f | **contrat de transport des** ~ **s** | luggage contract || Gepäckbeförderungsvertrag m | ~ **s des voyageurs** | passengers' luggage || Reisegepäck; Passagiergepäck | ~ **s non accompagnés;** ~ **s enregistrés** | luggage in advance; registered luggage || Passagiergut n | **faire enregistrer ses** ~ **s** | to have one's luggage registered || sein Gepäck aufgeben.
**bagarre** f | affray; brawl; scuffle; free fight || Krawall m; Tumult m; Raufhandel.
**bagatelle** f | trifle; bagatelle || Kleinigkeit f; Bagatelle f | **traiter une affaire de** ~ **(en** ~ **)** | to make light of a matter || eine Sache bagatellisieren.
**bagne** m | convict prison || Zuchthaus n | ~ **flottant** | convict ship || Sträflingsschiff n.
**bail** m Ⓐ [~ **à louer**] | lease || Miete f; Mietverhältnis n | **durée (temps) (terme) du** ~ | duration (term) of a lease || Laufzeit f eines Mietsvertrages; Mietszeit f; Mietsdauer f | **expiration de** ~ | expiration of tenancy || Ablauf m des Mietsverhältnisses | **date de l'expiration du** ~ | date of expiration of tenancy || Tag m des Ablaufs des Mietsverhältnisses; Mietsablauf m | **locataire à** ~ | lessee | Mieter m | **location (prise) à** ~ | leasing; taking on lease || Miete f; Mieten n; mietweise Übernahme f | ~ **à loyer** | lease for rent; ordinary lease || mietweise Überlassung f; Miete f | **prix du** ~ | amount of rent; rental; rent | Miet(s)preis m; Mietzins m; Miete f | **sous-** ~ | sublease || Untermiete f; Untermietsverhältnis n.
★ **donner qch. à** ~ | to give (to let) sth. on lease; to lease sth. || etw. vermieten | **prendre qch. à** ~ | to take sth. on lease (on rent) || etw. mieten | **à** ~ | on

lease; on hire; hired || in Miete; mietsweise; gemietet.
**bail** m Ⓑ [contrat de ~] | lease agreement (contract); lease; agreement and lease || Miet(s)vertrag m | ~ **à longues années;** ~ **à longue échéance;** ~ **à long terme** | long lease || langfristiger Mietsvertrag | **durée du** ~ | duration (term) of the lease (of the lease agreement) || Laufzeit f (Dauer f) des Mietsvertrages | **sous-** ~ | sublease; sub-lease contract || Untermietsvertrag m | **céder un** ~ | to assign (to sell) a lease || jdm. die Rechte aus einem Mietsvertrag überlassen | **passer un** ~ ① | to draw up a lease (a lease agreement) || einen Mietsvertrag aufsetzen (vorbereiten) | **passer un** ~ ② | to sign a lease (an agreement and lease) || einen Mietsvertrag unterzeichnen.
**bail** m Ⓒ [~ **à ferme**] | lease of a farm (farming lease) || Pacht f; Pachtverhältnis n | **affermataire (locataire) à** ~ | lessee; leaseholder; tenant || Pächter m | **année de** ~ | tenancy year || Pachtjahr n | ~ **à chasse** | lease of a hunting ground (of a shoot) || Jagdpacht f; Jagdpachtvertrag m | ~ **à cheptel** | lease of livestock || Viehpacht f | ~ **à colonat;** ~ **à colonat partiaire;** ~ **à colonage** | rent (rent payment) in kind || Pacht unter teilweiser Pachtzahlung in Naturalien; teilweise Naturalpacht | **cultivateur (fermier) à** ~ | tenant-farmer; tenant of a farm; tenant || Landpächter m; landwirtschaftlicher Pächter m | **ferme à** ~ | lease estate (farm) || Pachtgut m; Pachthof m | **location (prise) à** ~ | leasing; taking on lease || Pachten n; Pacht f; pachtweise Übernahme f | **prix du** ~ | amount of rent; rent; rental || Pachtzins m; Pachtsumme f; Pacht f | **prêt-** ~ | lend-lease || Pacht-Leihe f | **sous-** ~ | subtenancy; under-tenancy || Unterpacht f; Unterpachtverhältnis n | **temps du** ~; **terme d'un** ~ | term (duration) of a farming lease || Laufzeit f eines Pachtvertrages; Pachtzeit f; Pachtdauer f | **tenure à** ~ | tenancy; leasehold | Pachtbesitz m; Pachtung f; Pacht f | **terre à** ~ | leasehold property || Pachtgrundstück n; Pachtland n | ~ **emphythéotique;** ~ **héréditaire** | hereditary lease || Erbpacht f; Erbbaurecht n.
★ **donner qch. à** ~ | to give (to let) sth. on lease; to lease sth. || etw. verpachten | **louer une ferme à** ~ | to lease out a farm || einen Bauernhof (Gutshof) verpachten | **prendre qch. à** ~ | to take sth. on lease (on rent); to take a lease on sth. to rent sth.; | etw. pachten; etw. in Pacht nehmen | **à** ~; **tenu à** ~ | on lease; leased || auf (in) Pacht; pachtweise; gepachtet.
**bail** m Ⓓ [contrat de ~ **à ferme**] | lease contract [for a farm] || Pachtvertrag m | **sous-** ~ | farm (farming) sublease || Unterpachtvertrag.
**bailler** v Ⓐ | ~ **qch.** | to lease sth. || etw. vermieten | ~ **de l'argent** | to lend money || Geld verleihen.

**bailler** *v* Ⓑ | ~ **à ferme qch.** | to let sth. (to let sth. out) on lease ‖ etw. verpachten; etw. in Pacht geben.
**bailleresse** *f* | lessor; landlady ‖ Vermieterin *f;* Verpächterin *f.*
**bailleur** *m* Ⓐ | lessor ‖ Vermieter *m* | ~ **de fonds** ① | moneylender ‖ Geldverleiher *m;* Darlehensgeber *m* | ~ **de fonds** ② | financier; lender; financial backer ‖ Geldgeber *m;* Kreditgeber; Geldmann | ~ **de fonds** ③ | silent (sleeping) partner ‖ stiller Teilhaber | **sous-** ~ | sublessor ‖ Untervermieter.
**bailleur** *m* Ⓑ | lessor ‖ Verpächter *m* | **rapports entre** ~ **et preneur** | tenure by lease; tenancy ‖ Pachtverhältnis *n;* Pacht *f* | **sous-** ~ | lessee and sublessor [of farm property] ‖ Unterpächter.
**bailli** *m* | magistrate ‖ Amtmann *m.*
**bailliage** *m* Ⓐ | [tribunal de ~] | bailiff's court ‖ Amtsgericht *n.*
**bailliage** *m* Ⓑ | bailiwick ‖ Amtsbezirk *m.*
**baisse** *f* Ⓐ | fall; falling; decline ‖ Fallen; Sinken *n;* Zurückgehen *n* | **garantie** ~ | reduction clause ‖ Baisseklausel *f* | **joueur (opérateur) à la** ~ | speculator on a decline in prices; operator for a fall; bear ‖ Baissespekulant *m;* Baissier *m* | **mouvement de** ~ | downward movement ‖ Baissebewegung *f* | **opération (spéculation) à la** ~ | dealing for a fall; bear transaction (operation) (speculation) ‖ Baissetransaktion *f;* Baissespekulation *f* | **politique de** ~ **des prix** | policy of lowering prices ‖ Preissenkungspolitik *f* | **tendance à la** ~ | downward tendency; bearish tone on the market ‖ Baissetendenz *f* | **forte** ~; ~ **soudaine** | heavy (sharp) fall in prices; collapse of the prices ‖ Preissturz *m.*
★ **être en** ~ | to be falling; to fall; to go down ‖ im Fallen begriffen sein; fallen; sinken; heruntergehen | **jouer (miser) (spéculer) à la** ~ | to speculate for a fall of the prices; to be (to go) a bear ‖ auf das Fallen der Preise (der Kurse) (auf Baisse) spekulieren.
**baisse** *f* Ⓑ [~ **des prix**] | fall (decline) in prices ‖ Fallen *n* (Sinken *n*) (Rückgang *m*) der Preise; Preisrückgang m.
**baisser** *v* Ⓐ | to fall; to decline; to go down; to come down ‖ fallen; sinken; heruntergehen.
**baisser** *v* Ⓑ | to lower ‖ senken; herabsetzen | ~ **le prix de qch.** | to lower the price of sth. ‖ den Preis von etw. senken (herabsetzen) | **chercher à faire** ~ **les cours** | to try (to seek) to bring down the prices (the exchange rates) ‖ die Kurse zu drücken versuchen; auf eine Baisse hinarbeiten.
**baissier** *m* | speculator on a decline of prices; operator for a fall; bear ‖ Baissespekulant *m;* Baissier *m.*
**balance** *f* Ⓐ | balance ‖ Bilanz *f* | ~ **du commerce** | balance of trade; trade balance ‖ Handelsbilanz [VIDE: **commerce** *m* Ⓐ] | ~ **des comptes** | balance of account ‖ Kontenbilanz | ~ **d'inventaire** | balance sheet with profit and loss account ‖ Bilanz mit Gewinn- und Verlustrechnung.
★ ~ **des paiements** | balance of payments ‖ Zahlungsbilanz | **déficit dans la** ~ **de(s) paiements** | payments (balance-of-payments) deficit ‖ Defizit *n* in der Zahlungsbilanz | **déséquilibre de la** ~ **de paiements** | disequilibrium in the balance of payments ‖ unausgeglichene Zahlungsbilanz | ~ **bilatérale des paiements** | bilateral balance of payments ‖ zweiseitige Zahlungsbilanz | ~ **de (des) paiements courants** | balance of current payments ‖ laufende Zahlungsbilanz | ~ **des paiements déficitaire** | unfavo(u)rable balance of payments ‖ defizitäre Zahlungsbilanz | ~ **des paiements excédentaire** | balance-of-payments surplus ‖ Zahlungsbilanzüberschuß *m.*
★ ~ **d'ordre;** ~ **de vérification** | trial balance ‖ Rohbilanz | ~ **commerciale** | balance of trade; trade balance ‖ Handelsbilanz | ~ **commerciale défavorable** | unfavo(u)rable (adverse) trade balance ‖ passive Handelsbilanz | ~ **commerciale favorable** | favo(u)rable trade balance ‖ aktive Handelsbilanz.
★ ~ **mensuelle** | monthly balance ‖ Monatsbilanz | ~ **préparatoire** | trial balance ‖ Zwischenbilanz; Rohbilanz | **établir (faire) (tirer) la** ~ | to strike (to draw) the balance; to make up the balance-sheet ‖ die Bilanz ziehen (aufstellen).
**balance** *f* Ⓑ [équilibre entre le crédit et le débit] | balance ‖ Saldo *m* | ~ **de caisse** | cash balance ‖ Barüberschuß *m;* Barbestand *m;* Kassenbestand *m;* Kassensaldo *m* | **compte en** ~ | account that balances ‖ ausgeglichenes Konto *n* | ~ **en faveur** | credit balance ‖ Habensaldo *m;* Aktivsaldo; Kreditorensaldo; Haben *n* | ~ **à nouveau** | balance brought (carried) forward to new (next) account ‖ Saldovortrag *m* (Vortrag *m*) (Übertrag *m*) auf neue Rechnung.
★ ~ **créditrice** | credit balance ‖ Habensaldo *m;* Aktivsaldo; Kreditorensaldo; | ~ **débitrice** | debit balance ‖ Sollsaldo; Debitorensaldo; Debetsaldo; Passivsaldo; Soll *n* | **faire** ~ **d'un compte** | to balance an account ‖ ein Konto saldieren.
**balance** *f* Ⓒ [indécision] | balance; indecision ‖ Unentschiedenheit *f* | **être en** ~ | to be in suspense ‖ unentschieden (in der Schwebe) sein | **faire pencher la** ~ | to turn the scale; to be decisive ‖ den Ausschlag geben; entscheidend sein | **tenir q. en** ~ | to keep sb. in suspense ‖ jdn. im Unklaren lassen.
**balance** *f* Ⓓ [équilibre] | balance ‖ Gleichgewicht *n* | ~ **de pouvoirs;** ~ **politique** | balance of power ‖ Gleichgewicht der Kräfte | ~ **économique** | economic balance ‖ wirtschaftliches Gleichgewicht.
**balancer** *v* | to balance ‖ ausgleichen; saldieren | ~ **un compte** | to balance (to close) (to settle) an account ‖ ein Konto abschließen (ausgleichen) | ~ **les livres** | to close (to balance) the books ‖ die Bücher abschließen (saldieren) | **se** ~ **au passif** | to leave (to show) a debit balance ‖ mit einem Debetsaldo abschließen | **se** ~ | to balance each other ‖ sich ausgleichen; sich gegeneinander aufheben.
**balayage** *m* | **taxes de** ~ | rates for sweeping the streets ‖ Straßenreinigungsgebühren *fpl.*

**balisage** *m* Ⓐ; **balisement** *m* | setting of buoys; beaconing || Setzen *n* von Seezeichen.
**balisage** *m* Ⓑ [d'un aéroport] | installation of ground lighting at an airport || Pistenbeleuchtung eines Flughafens.
**balisage** *m* Ⓒ [droits de ~] | beaconage || Bojengeld *n*.
**balise** *f* | sea (navigation) mark; buoy || Seezeichen *n;* Boje *f*.
**ballon** *m* | **envoyer (lancer) un ~ d'essai** | to put out a feeler || einen Versuchsballon loslassen.
**ballottage** *m* [scrutin de ~] | ballot; second ballot || engere Wahl *f;* Stichwahl *f.*
**ballotter** *v* | **~ deux candidats** | to subject two candidates to a second ballot || zwischen zwei Kandidaten eine Stichwahl vornehmen.
**balnéaire** *adj* | **station ~** | watering place || Badeort.
**ban** *m* Ⓐ [proclamation] | Royal (public) proclamation || Proklamation *f.*
**ban** *m* Ⓑ [publication] | publication || öffentliche Bekanntmachung *f.*
**ban** *m* Ⓒ [publication d'une promesse de mariage] | **le ~ (les ~s) de mariage** | the banns *pl;* the marriage banns || das Heiratsaufgebot; das Aufgebot | **publication des ~s** | proclamation of banns || Erlaß *m* des Aufgebots (des Heiratsaufgebots) | **publier (faire publier) les ~s** | to publish (to put up) the banns || das Aufgebot erlassen (ergehen lassen) (bestellen).
**ban** *m* Ⓓ [bannissement] | banishment || Bann *m;* Acht *f;* Acht und Bann | **mettre q. au ~** | to banish sb. || jdn. ächten; jdn. in Acht und Bann tun.
**banalités** *fpl* | commonplaces *pl* || Banalitäten *fpl;* Gemeinplätze *mpl.*
**banc** *m* Ⓐ | **~ des accusés; ~ des prévenus** | dock || Anklagebank *f* | **au ~ des accusés** | in the dock || auf der Anklagebank | **le ~ du jury** | the jurybox || die Schöffenbank; die Geschworenenbank | **le ~ des magistrats** | the Magistrates' Bench; the Bench of Justices; the Bench || die Richterbank; das Gericht; der Gerichtshof | **le ~ des ministres; les ~s ministériels** | the Government (the Treasury) Bench(es); the ministerial Benches || die Regierungsbank *f;* die Regierungssitze *mpl* | **le ~ des témoins** | the witnesses' bench || die Zeugenbank.
**banc** *m* Ⓑ | **~ d'épreuve; ~ d'essai** | test bench || Prüfstand *m* | **essai au ~** | bench test || Erprobung *f* auf dem Prüfstand.
**bancable** *adj* Ⓐ [banquable] | bankable || bankfähig | **effet ~** | bankable (discountable) bill || bankfähiger (diskontfähiger) Wechsel *m* | **papiers ~s** | bankable papers || bankfähige Papiere *npl* | **place ~** | bank (banking) place || Bankplatz *m.*
**bancable** *adj* Ⓑ [négociable] | negotiable || begebbar.
**bancabilité** *f* | bancability; negotiability || Bankfähigkeit *f.*
**bancaire** *adj* | banking || Bank ... | **activité ~; opérations ~s; trafic ~** | banking business; banking ||
Bankbetrieb *m;* Bankverkehr *m;* Bankgeschäft(e) *npl* | **chèque ~** | banker's draft; bank draft (cheque) || Bankscheck *m;* Bankanweisung *f* | **commission ~** ① | bank (banking) (banker's) commission || Bankkommission *f;* Bankprovision *f* | **commission ~** ② | bank commission; committee of bankers || Bankenauschuß *m;* Bankkommission *f* | **crédit ~** | bank (banking) (banker's) credit || Bankkredit *m* | **crise ~** | banking crisis || Bankkrise *f* | **droit ~** | banking law || Bankrecht *n* | **établissement ~** | banking establishment (house) (firm) || Bankunternehmen *n;* Bankinstitut *n;* Bankhaus *n* | **opération ~** | banking transaction (operation) || Banktransaktion *f;* bankmäßige Transaktion | **valeurs ~s** | bank shares (stock) || Bankwerte *mpl;* Bankaktien *fpl.*
**bancocratie** *f* Ⓐ | rule of high finance || Herrschaft *f* der Hochfinanz.
**bancocratie** *f* Ⓑ | world of high finance; financial world || Hochfinanz *f;* Finanzwelt *f;* Bankwelt.
**bande** *f* Ⓐ | **envoyer qch. sous ~** | to send sth. by book-post (in a postal wrapper) || etw. unter Streifband (unter Kreuzband) schicken (senden).
**bande** *f* Ⓑ | gang; criminal organization || Bande *f;* Verbrecherbande | **~ de brigands** | gang of highwaymen (of bandits) || Räuberbande; Bande von Straßenräubern | **~ de cambrioleurs** | gang of housebreakers || Einbrecherbande | **chef de ~** | gangleader; ringleader; gangster || Bandenführer *m* | **~ d'escrocs; ~ noire** | gang of swindlers (of sharpers); ring || Gaunerbande; Schwindlerbande; Ring *m* | **~ de fausssaires** | gang of forgers || Fälscherbande | **~ de fraudeurs** | gang of smugglers || Schmugglerbande | **~ de malfaiteurs** | criminal organization || Verbrecherbande | **~ de terroristes** | gang of terroristes || Bande von Terroristen | **~ de voleurs** | gang of thieves || Diebesbande.
**banlieue** *f* | **la ~** | the suburbs *pl;* the suburban area; the outskirts *pl* || das Vorstadtgebiet; die Bannmeile; die Vororte *mpl* | **ligne de ~** | suburban line || Vorortsbahn *f.*
**banni** *m* Ⓐ | exile || Ausgewiesener *m;* Verbannter.
**banni** *m* Ⓑ [hors-la-loi] | outlaw || Geächteter *m.*
**bannir** *v* Ⓐ | **~ q. à vie** | to banish sb. for life || jdn. auf Lebenszeit verbannen.
**bannir** *v* Ⓑ [mettre hors la loi] | to outlaw || ächten.
**bannir** *v* Ⓒ [expulser] | to expel || ausschließen; ausstoßen | **~ q. d'une société** | to expel sb. from a society || jdn. aus einer Gesellschaft (aus einem Verein) ausschließen.
**bannissement** *m* Ⓐ | banishment || Verbannung *f.*
**bannissement** *m* Ⓑ [mise hors la loi] | outlawry || Ächtung *f* | **~ de la guerre** | outlawry of war || Kriegsächtung *f.*
**banquable** *adj* | bankable || bankfähig [VIDE: **bancable** *adj*].
**banque** *f* Ⓐ | bank; banking house (firm) (business) || Bank *f;* Bankhaus *n;* Bankfirma *f;* Bankgeschäft *n;* Bankinstitut *n* | **acceptation de ~** | bank (bank-

er's) acceptance ‖ Bankakzept *n* | **acceptation de ~ de premier ordre** | prime bank bill ‖ erstklassiges Bankakzept (Bankpapier *n*) | **actions de ~** | bank (banking) shares (stock(s)) ‖ Bankaktien *fpl*; **~ par actions** | joint-stock bank ‖ Aktienbank *f;* Bankgesellschaft *f* auf Aktien; Bankaktiengesellschaft | **agence de ~** | branch (branch office) (agency) of a bank ‖ Bankfiliale *f;* Bankagentur *f;* Depositenkasse *f* einer Bank | **agent de ~** | bank agent (broker) ‖ Bankagent *m;* Bankkommissionär *m* | **arbitrage de ~** | arbitrage ‖ Bankarbitrage *f* | **~ d'avances** | credit (loan) bank; bank for loans ‖ Darlehenskasse *f;* Kreditbank | **avoir en ~** ① | balance in (at the) bank; cash in bank; bank balance ‖ Guthaben *n* bei der Bank; Bankguthaben *n;* Banksaldo *m* | **avoir en ~** ②; **compte de (en) ~** | account with the (with a) bank; bank (banking) account ‖ Konto *n* bei der (bei einer) Bank; Bankkonto *n* | **avoir en ~** ③ | deposit in bank; bank deposit (roll) ‖ Bankdepot *n* | **avoirs (dépôts) en ~** | bankers' balances; bank deposits ‖ Bankeinlagen *fpl;* Bankdepositen *npl* | **les avoirs en caisse et en ~** | cash in hand and in bank (and on deposit) ‖ Barbestand *m* (Kassenbestand *m*) und Bankguthaben *npl* | **billet (effet) de ~** ① | bank bill ‖ Bankwechsel *m* | **billet de ~** ② | bank note (bill); bill ‖ Banknote *f;* Geldschein *m;* Note *f* | **cartel de ~s** | cartel of banks ‖ Bankenkartell *n* | **~ de circulation** | bank of issue; issuing bank ‖ Notenbank; Emissionsbank; Zettelbank | **circulation de billets de ~** | circulation of bank notes; note circulation ‖ Banknotenumlauf *m;* Notenumlauf *m* | **émission de billets de ~** | issue of bank notes; note issue ‖ Ausgabe *f* von Banknoten; Banknotenausgabe; Notenausgabe *f* | **carnet (livret) de ~** | bank (pass) book ‖ Bankbuch *n;* Kontogegenbuch | **caution (garantie) de ~** | bank guarantee ‖ Bankbürgschaft *f;* Bankgarantie *f;* Banksicherheit *f* | **chèque de ~** | bank draft (cheque); banker's draft ‖ Bankscheck *m;* Bankanweisung *f* | **~ de commerce** | trade (commercial) bank; bank of commerce ‖ Handelsbank *f;* Kommerzbank | **commerce de ~** | banking business; banking ‖ Bankgeschäft *n;* Bankgewerbe *n* | **commis (employé) de ~** | bank clerk (employee) (official) ‖ Bankbeamter *m;* Bankangestellter *m* | **commission de ~** | bank (banking) (banker's) commission ‖ Bankkommission *f;* Bankprovision *f;* Bankcourtage *f* | **commission de ~s** | bank (bankers') commission ‖ Bankenausschuß *m;* Bankkommission *f* | **commissionnaire en ~** | outside (unlicensed) broker ‖ freier (amtlich nicht zugelassener) Makler *m* | **~ de compensation** | clearing bank ‖ Clearingbank *f;* Clearinginstitut *n* | **consortium de ~s** | group of banks (of bankers); syndicate of bankers; bank syndicate ‖ Bankenkonsortium *n;* Bankengruppe *f* | **~ de crédit; ~ de prêts** | credit (loan) bank; bank for loans ‖ Kreditbank *f;* Kreditanstalt *f;* Darlehenskasse *f* | **crédit de (en) (à la) ~** | credit with the bank; bank credit ‖ Kredit *m* bei der Bank; Bankkredit *m* | **avoir du crédit en ~** | to have credit at (with the bank ‖ bei der Bank Kredit haben.

★ **dépôt de l'argent à la ~** | depositing of money in bank ‖ Einzahlung *f* von Geld bei der Bank | **~ de dépôt** | bank of deposit; deposit bank ‖ Depositenbank *f* | **~ de dépôts et de virements** | bank of deposits ‖ Giro- und Depositenbank *f* | **dépôt en ~** | bank deposit; deposit (cash) in bank ‖ Bankdepot *n;* Bankeinlage *f;* Bankguthaben *n* | **donner qch. en dépôt à une ~** | to deposit sth. with a bank; to put sth. into bank deposit ‖ etw. bei einer Bank in Depot geben.

★ **directeur de ~** | manager of a bank; bank manager ‖ Bankdirektor *m* | **~ d'émission; ~ de placement** | bank of issue; issuing bank ‖ Emissionsbank *f;* Ausgabebank | **~ d'escompte** | discount(ing) bank; bank of discount ‖ Diskont(o)bank *f* | **escompte de ~** | bank (banker's) discount; bank (official) rate ‖ Bankdiskont(satz) *m* | **~ d'Etat** | Government (State) (National) Bank ‖ Staatsbank *f;* Nationalbank | **~ Européenne d'Investissements; BEI** | European Investment Bank; EIB ‖ Europäische Investitionsbank; EIB | **frais de ~** | bank charges ‖ Bankgebühren *fpl;* Bankspesen *pl* | **heures de la ~** | banking hours ‖ Geschäftsstunden *fpl* der Bank; Bankstunden *fpl* | **~ d'investissement** | investment bank ‖ Investitionsbank; Anlagebank [S] | **jour de ~** | pay day; date of wage payment ‖ Lohnzahlungstage *m* | **la loi** ① **(la législation) sur les ~s** | the banking law; the bank legislation ‖ das Bankrecht; die Bankgesetzgebung | **la loi** ② **sur les ~s** | the bank act ‖ das Bankgesetz | **maison de ~** | banking house (firm); bank ‖ Bankhaus *n;* Bankfirma *f;* Bank | **maison de haute ~** | big banking house ‖ Großbank | **monnaie de ~** | bank money ‖ Bankgeld *n* | **opérations de ~** | banking transactions (operations) (business) ‖ Bankgeschäfte *npl* Banktransaktionen *fpl;* bankmäßige Transaktionen | **privilège de la ~** | bank privilege (charter) ‖ Bankprivileg *n* | **~ de province; ~ provinciale; ~ régionale** | provincial (country) (county) bank ‖ Provinz(ial)bank; Regionalbank; Landschaftsbank; Landbank | **provision de ~** | bank agio ‖ Bankagio *n* | **~ de tout repos** | reliable bank ‖ zuverlässige Bank | **~ pour la reconstruction et le développement (BIRD)** | International Bank for Reconstruction and Development (IBRD) ‖ Internationale Bank für Wiederaufbau und Entwicklung | [NB. Les expressions «Banque mondiale»; | «World Bank»; ‖ «Weltbank» | sont d'origine journalistique] | **réserve de la ~** | bank (banking) reserve ‖ Bankrücklage *f;* Bankreserve *f* | **situation de la ~** | statement (return) of a bank; bank statement (return) ‖ Bankabschluß *m;* Bankausweis *m;* Bankbericht *m* | **société de ~** | banking company ‖ Bankgesellschaft *f;* Bankunternehmen *n* | **solde** ① **en ~ (à la ~)** | bank balance; balance in bank (at the bank) ‖

**banque** *f* Ⓐ *suite*
Banksaldo *m;* Saldo (Guthabensaldo) bei der Bank | **solde** ② **(somme) en** ~ **(à la** ~ **)** | cash in bank (at the bank) || Guthaben *n* bei der Bank; Bankguthaben *n* | **soldes en** ~ | bankers' balances; bank deposits || Bankeinlagen *fpl;* Bankdepositen *npl* | ~ **à succursales** | branch bank || Filialbank *f* | **succursale d'une** ~ | branch (branch office) of a bank || Bankfiliale *f;* Depositenkasse *f* (Filiale) einer Bank | **syndicat de** ~ **s** | bank syndicate; syndicate of bankers || Bankenkonsortium *n* | **virement de** ~ | transfer from a bank account; bank transfer || Überweisung *f* aus einem Bankkonto; Banküberweisung *f.*
★ ~ **affiliée** | member bank || Mitgliedsbank *f* | ~ **agraire;** ~ **agricole** | country (farmers') bank || Landwirtschaftsbank *f;* Agrarbank; Bauernbank | ~ **anonyme;** ~ **anonyme par actions** | joint-stock bank || Aktienbank *f;* Bankaktiengesellschaft *f* | ~ **centrale** | central (main) bank || Zentralbank; Hauptbank | ~ **coloniale** | colonial bank || Kolonialbank | ~ **commerciale** | commercial (trade) bank; bank of commerce || Handelsbank; Kommerzbank | ~ **coopérative;** ~ **populaire** | cooperative (people's) bank || Genossenschaftsbank; Volksbank | ~ **foncière;** ~ **hypothécaire;** ~ **immobilière** | mortgage (land) bank || Grundkreditbank; Bodenkreditbank; Bodenkreditanstalt; Hypothekenbank | ~ **Nationale;** ~ **publique** | National (State) (Government) Bank || Nationalbank; Staatsbank | ~ **privée** | private bank || Privatbank | ~ **privilégiée** | chartered bank || privilegierte Bank | ~ **syndiquée** | consortium bank || Konsortialbank.
★ **avoir un compte en** ~ **(à la** ~ **)** | to have an account with the bank; to have a bank account || ein Konto bei der Bank haben; ein Bankkonto haben | **déposer (verser) une somme en** ~ **(dans la** ~ **)** | to pay an amount into the bank || einen Betrag bei der Bank einzahlen | **hors** ~ | unbankable || nicht bankfähig.
**banque** *f* Ⓑ [affaires de ~ ] | banking affairs (matters); banking || Bankangelegenheiten *fpl;* Banksachen *fpl;* Bankwesen *n* | ~ **et finances** | banking and finance || Bank- und Finanzwesen | **la haute** ~ | the high finance; the world of high finance; the financial world; the financiers || die Hochfinanz; die Finanzwelt; die Finanzleute | **faire la** ~ | to do banking business || Bankgeschäfte betreiben (machen).
**banque** *f* Ⓒ [informatique] | ~ **de données** | data bank || Datenbank.
**banqueroute** *f* | bankruptcy; failure; insolvence || Konkurs *m;* Bankrott *m;* Bankbruch *m* | ~ **frauduleuse** | fraudulent bankruptcy || betrügerischer Bankrott | ~ **simple** | simple (casual) failure || einfacher Bankrott | **faire** ~ | to become (to go) bankrupt; to go into bankruptcy; to become a bankrupt || Konkurs (Bankrott) machen; in Konkurs gehen (geraten); bankrott werden.
**banqueroutier** *m* | bankrupt || Bankrotteur *m* | ~ **frauduleux** | fraudulent bankrupt || betrügerischer Bankrotteur.
**banquier** *m* | banker; financier || Bankier *m;* Bankfachmann *m* | **chambre de compensation des** ~ **s** | bankers' clearing house || Bankenabrechnungsstelle *f;* Girozentrale *f* der Banken | **consortium (syndicat) de** ~ **s** | syndicate of bankers; group of banks; bank syndicate || Bankenkonsortium *n;* Bankengruppe *f* | **groupement de (des)** ~ **s** | group of bankers || Vereinigung *f* der (von) Bankiers | **référence de** ~ | banker's reference || Bankreferenz *f* | **avoir q. pour** ~ | to bank with sb. || mit jdm. in Bankverbindung stehen; bei jdm. sein Bankkonto haben.
**banquier** *adj* | **coutumes** ~ **ères** | banking customs || Bankusancen *fpl* | **maison** ~ **ère** | banking house (firm); bank || Bankhaus *n;* Bankgeschäft *n;* Bankfirma *f;* Bank *f.*
**banquisme** *m* | banking system; banking || Banksystem *n;* Bankwesen *n.*
**baptême** *m* | christening || Taufe *f* | **acte de** ~ **; extrait baptistaire** | baptismal certificate || Taufschein *m;* Taufzeugnis *n* | **nom de** ~ | christian (baptismal) name || Taufname *m;* Vorname *m.*
**baptistaire** *adj* | **registre** ~ | baptismal register || Taufregister *n.*
**baraterie** *f* | fraudulent breach of duty or wilful act on the part of a master of a ship or of his crew, to the prejudice of the owner or insurer of the ship or of the cargo; barratry || Untreue, Unredlichkeit, Betrug oder vorsätzliche Beschädigung, begangen an Schiff oder Ladung durch Kapitän oder Schiffsbesatzung zum Nachteil der Reeder, der Schiffseigner, der Verfrachter oder der Versicherer; Barattrie.
**barème** *m;* **barrême** *m* Ⓐ | ready reckoner || Rechentabelle *f.*
**barème** *m;* **barrême** *m* Ⓑ [tableau; échelle] | scale; table; printed list || Tabelle *f;* Tarif *m;* gedruckte Liste *f* | ~ **de l'impôt sur le revenu** | income tax schedule || Einkommensteuertabelle *f* | ~ **des prix** ① | schedule (scale) of prices || Preistabelle *f;* Preistafel *f* | ~ **des prix** ② | table (scale) of charges (of rates) (of fees) || Gebührentabelle; Gebührentarif; Tarif | ~ **des rémunérations;** ~ **des traitements** | salary scale || Gehaltstarif | ~ **des salaires** | scale of wages; wage scale || Lohntarif; Lohntabelle | ~ **de taxe** | freight tariff (rates) || Frachtentarif; Frachtliste | ~ **des transports** | scale of freight charges; freight tariff || Frachttarif | ~ **graphique** | graph || graphische Darstellung *f;* Diagramm *n.*
**barge** *f* | barge; lighter || Leichter *m* | ~ **de navire** | shipborne lighter || Trägerschiffsleichter *m.*
**barrage** *m* Ⓐ | blocking || Blockierung *f* | ~ **forcé** | obstruction of traffic || Verkehrsstörung *f* | ~ **de police** | police cordon || Polizeikordon *m* | ~ **routier** ① | road block || Straßensperre *f* | ~ **routier** ② | toll-gate || Mautstelle *f;* Straßenzollschranke.

**barrage** *m* Ⓑ [croisement d'un chèque] | crossing of a cheque ‖ Verrechnungsvermerk *m* auf einem Scheck.
**barre** *f* Ⓐ [tribunal] | ~ **des témoins** | witness box ‖ Zeugenstand *m* | **paraître à la** ~ | to appear (to come) before the court (in court) ‖ vor Gericht (vor den Schranken des Gerichts) erscheinen | **être appelé à témoigner à la** ~ | to be called as witness before the court ‖ vor Gericht als Zeuge vorgeladen werden (sein).
**barre** *f* Ⓑ [lingot] | **argent en** ~ **(en ~ s)** | silver bullion (in bars); bar silver ‖ Silber *n* in Barren; Barrensilber | **or en** ~ **(en ~ s)** | gold bullion (in bars) (in ingots); bar gold ‖ Gold *n* in Barren; Barrengold | ~ **d'or** | gold bar (ingot) ‖ Goldbarren *m*.
**barré** *adj* Ⓐ | **chèque** ~ | crossed cheque ‖ Verrechnungsscheck *m*.
**barré** *adj* Ⓑ | «**rue** ~ **e**» | «road blocked»; «road up»; «road closed»; «no thoroughfare» ‖ «Straße gesperrt»; «keine Durchfahrt».
**barreau** *m* | bar; legal profession ‖ Rechtsanwaltschaft *f;* Anwaltschaft *f;* Anwaltstand *m;* Advokatur *f* | **entrée au** ~ | call to the Bar ‖ Zulassung *f* zur Rechtsanwaltschaft (zur Anwaltschaft) | **être admis (reçu) au** ~; **se faire inscrire au** ~ | to be called to the Bar ‖ zur Rechtsanwaltschaft (zur Anwaltschaft) zugelassen werden | **rayer q. du** ~ | to disbar sb. ‖ jdn. von der Rechtsanwaltschaft ausschließen.
**barrement** *m* | ~ **d'un chèque** | crossing of a cheque ‖ Beisetzung *f* des Verrechnungsvermerks auf einem Scheck | **chèque à** ~ | crossed cheque ‖ Verrechnungsscheck *m*.
**barrer** *v* Ⓐ [rayer; biffer] | to strike out; to cross out; to blue-pencil ‖ streichen; ausstreichen | ~ **un article** | to strike out an article ‖ einen Artikel streichen.
**barrer** *v* Ⓑ [obstruer] | to bar; to obstruct; to block up ‖ sperren.
**barrière** *f* | barrier ‖ Schranke *f* | **érection de** ~ **s** | erection of barriers ‖ Errichtung *f* (Aufrichtung *f*) von Schranken | ~ **s douanières (de douanes)** | customs (tariff) barriers; tariff walls ‖ Zollschranken *fpl;* Zollmauern *fpl* | **abaissement des** ~ **s douanières** | lowering of customs (tariff) barriers ‖ Senkung *f* (Abbau *m*) der Zollschranken | **dans les** ~ **s légitimes** | within the limits of the law ‖ in den gesetzlichen Schranken | **éliminer les** ~ **s** | to eliminate barriers ‖ Schranken beseitigen | **ériger des** ~ **s** | to erect barriers ‖ Schranken errichten (aufrichten).
**bas** *adj* Ⓐ | **le** ~ **âge** | infancy ‖ das Kindesalter; die Kindheit | **Chambre Basse** | Lower House; House of Commons (of Representatives) ‖ Unterhaus *n;* Abgeordnetenhaus *n;* Repräsentantenhaus *n* | **cours le plus** ~ | lowest rate ‖ niedrigster Kurs *m* | **au** ~ **mot** | at the lowest estimate ‖ nach der niedrigsten Schätzung | ~ **prix** | low price ‖ niedriger Preis *m* | **de (à)** ~ **prix** | low-priced; cheap ‖ zu billigem Preis; billig | **prix le plus** ~ | the lowest (rock-bottom) price ‖ der niedrigste (äußerste) Preis.
**bas** *adj* Ⓑ | mean; base ‖ niedrig; schlecht; gemein | **de** ~ **se extraction** | of lowly extraction ‖ von niedriger Abkunft | ~ **ses fréquentations** | low (bad) company ‖ schlechte Gesellschaft *f;* schlechter Umgang *m* | ~ **littérature** | base literature ‖ Schundliteratur *f* | **motif** ~ | base (contemptible) motive ‖ gemeines (verwerfliches) Motiv.
**bas** *adv* | **mise** ~ **des armes** | laying down of arms ‖ Streckung *f* der Waffen; Waffenstreckung *f* | **mise** ~ **des outils** | downing of tools ‖ Niederlegung *f* der Arbeit | **mettre** ~ **les (ses) armes** | to lay down one's arms ‖ die Waffen strecken | **mettre** ~ **le pavillon** | to strike one's colours ‖ die Flagge streichen.
**base** *f* Ⓐ | base; basis; foundation ‖ Grundlage *f;* Basis *f* | ~ **de cotisation;** ~ **de calcul de l'imposition;** ~ **de l'imposition;** ~ **de taxe** | basis of assessment; basis for the calculation of the tax ‖ Steuergrundlage; Besteuerungsgrundlage; Steuerberechnungsgrundlage; Veranlagungsgrundlage | **droit (taxe) de** ~ | basic fee (rate) ‖ Grundgebühr *f;* Grundtaxe *f* | ~ **d'évaluation** | basis of valuation ‖ Bewertungsgrundlage; | ~ **de l'imposition** | tax base (basis) ‖ Besteuerungsgrundlage *f* | **impôt de** ~ | basic tax ‖ Grundsteuer *f;* Basissteuer *f* | **industrie de** ~ | basic industry ‖ Grundstoffindustrie *f;* Ausgangsindustrie | ~ **kilométrique** | basic (standard) rate per kilometre ‖ Grundtarif per Kilometer | **période de** ~ | base (basic) period ‖ Grundzeitraum *m* | ~ **de la prime** | option price ‖ Optionspreis *m* | **prix de** ~ | base price (rate) ‖ Grundpreis | **produits de** ~ | primary products *pl* ‖ Rohprodukte *npl* | **sur une** ~ **de réciprocité** | based on reciprocity ‖ auf der Grundlage der Gegenseitigkeit | **salaire de** ~ | basic wage(s) ‖ Grundlohn *m* | **taux (tarif) de** ~ | base rate(s) ‖ Grundtarif *m* | **tendance de** ~ | basic tendency ‖ Grundtendenz *f;* **traitement de** ~ | basic salary ‖ Grundgehalt *n*.
★ ~ **légale** | legal basis ‖ gesetzliche Grundlage *f;* Rechtsgrundlage | **sur une** ~ **non-discriminatoire** | on a non-discriminatory basis ‖ unter Ausschluß jeder Diskriminierung.
★ **prendre qch. comme** ~ | to take sth. as a basis; to base os. on sth. ‖ etw. als Grundlage nehmen; etw. zugrunde legen; sich auf etw. stützen | **servir de** ~ | to serve as a basis ‖ als Grundlage dienen | **sans** ~ | baseless; groundless; without foundation ‖ grundlos; ohne Grund; unbegründet.
**base** *f* Ⓑ | base ‖ Stützpunkt *m* | ~ **d'aviation;** ~ **aérienne** | aviation (air) base ‖ Flugstützpunkt | **cession de** ~ **s** | cession of bases ‖ Abtretung *f* von Stützpunkten | ~ **d'opération** | base of operations ‖ Operationsbasis *f* | ~ **navale** | naval base ‖ Flottenstützpunkt; Marinestützpunkt.
**base-or** *f* | gold basis ‖ Goldbasis *f*.
**baser** *v* | ~ **qch. sur qch.** | to base (to found) (to ground) sth. on sth. ‖ etw. auf etw. gründen (stüt-

**baser** v, suite
zen) | **se ~ sur qch.** | to base os. on sth.; to take sth. as a basis ‖ sich auf etw. stützen; etw. zur Grundlage nehmen.

**bas-fonds** mpl | **les ~** | the underworld ‖ die Unterwelt; die Verbrecherwelt | **les ~ du journalisme** | the gutter press ‖ die Schmutzpresse | **les ~ de la société** | the lowest strata of society ‖ die Hefe des Volkes.

**bassement** adv | **agir ~** | to act in a mean (low) way ‖ gemein handeln.

**bassesse** f Ⓐ [manque de rang] | **~ de naissance** | lowness of birth ‖ Niedrigkeit der Abkunft.

**bassesse** f Ⓑ [manque de dignité] | meanness; low (mean) (base) (contemptible) action ‖ Gemeinheit f; gemeine (niedrige) Handlungsweise f; Niedertracht f | **la ~ de sa conduite** | the lowness (meanness) of his behavior ‖ das Niedrige seiner Handlungsweise.

**bassin** m Ⓐ | dock; basin ‖ Dock n; Hafenbecken n | **~ à flot** | wet dock; closed basin ‖ Flutdock; Flutbecken | **~ de marée** | tidal basin ‖ Tidedock; Tidebecken | **~ flottant** | floating dock ‖ Schwimmdock | **~ à sec** | dry dock ‖ Trockendock.

**bassin** m Ⓑ | **~ houiller** | coalfield; coalmining region ‖ Kohlenbecken n; Kohlenrevier n.

**bassin** m Ⓒ | **droit de ~** | quayage ‖ Dockgebühr f.

**bâtard** m [enfant ~] | bastard (illegitimate) child ‖ uneheliches (außereheliches) Kind n.

**bateau** m | ship; boat ‖ Schiff n; Boot n | **abri à ~** | boat-house ‖ Bootshaus n.

— **-citerne** m | tanker ‖ Tanker m; Tankschiff m.

— **-école** m | school (training) ship ‖ Schulschiff n.

— **-hôpital** m | hospital ship ‖ Lazarettschiff n.

— **-maison** m | houseboat ‖ Wohnschiff n.

**batelage** m Ⓐ | loading (unloading) of ships [with lighters] ‖ Beladen n (Entladen n) von Schiffen [mit Leichtern].

**batelage** m Ⓑ [frais de ~] | lighterage charges pl ‖ Leichtergeld n.

**batelier** m | lighterman ‖ Schiffer m | **~ artisan; ~ artisanal** [navigation interne] | inland waterway operator [with from one to three vessels] ‖ Partikulier m; Selbstfahrer in der Binnenschiffahrt.

**batelée** f | boatload; bargeload ‖ Leichterladung f; Bootsladung.

**batellerie** f | transport (carriage) of goods by boats ‖ Transport m von Waren durch Leichter | **~ fluviale** | river (inland water) transport ‖ Flußtransport m; Transport auf Binnengewässern | **la ~ artisanale** [navigation interne] | sector of the inland waterway trade comprising the operators with from one to three vessels ‖ die Partikuliere mpl.

**bâtiment** m Ⓐ [industrie de la construction] | **le ~** ; **l'industrie du ~** | the building trade(s) ‖ das Baugewerbe; die Bauindustrie | **dans le secteur du ~** | in the building industry ‖ auf dem Bausektor.

**bâtiment** m Ⓑ [édifice] | building; edifice; structure ‖ Gebäude n; Bauwerk n; Bau m | **entrepreneur(s) de ~ (en ~)** | building contractors ‖ Bauunternehmer m u. mpl; Baugeschäft n | **~ s de ferme** | farm buildings ‖ landwirtschaftliche Gebäude npl | **impôt sur les ~ s** | tax on house property; rate ‖ Gebäudesteuer f; Haussteuer f.

★ **~ s industriels** | industrial buildings ‖ Industriebauten fpl | **~ municipal** | municipal building ‖ städtisches Gebäude n | **~ public** | public (government) building ‖ öffentliches Gebäude; Regierungsgebäude.

**bâtiment** m Ⓒ [construction navale; navire] | ship; vessel ‖ Schiff n; Seefahrzeug n | **~ de commerce**; **~ marchand** | merchant (trading) ship; merchantman ‖ Handelsschiff; Kauffahrteischiff; Handelsdampfer m | **~ de mer** | seagoing ship (vessel) ‖ Hochseeschiff n; Hochseedampfer m | **~ caboteur** | coasting vessel (steamer) ‖ Küstenschiff n; Küstendampfer m | **abandonner le ~** | to abandon ship ‖ das Schiff verlassen (aufgeben).

**bâtir** v | to build; to construct; to erect ‖ bauen; erbauen; errichten | **~ une fortune** | to build up (to make) a fortune | ein Vermögen machen | **terrain à ~** | ground plot; building site (land) ‖ Baugrund m; Baugrundstück n; Bauland n; Baugelände n | **re~** | to rebuild; to reconstruct ‖ wiederaufbauen | **lot (parcelle) de terrain à ~** | building lot; parcel of building land ‖ Bauparzelle f.

**bâtissable** adj | **terrain ~** | building land (lots) ‖ baufähiges (baureifes) Land n (Terrain n); Baugelände n; Bauland.

**bâton** m [~ d'agent de police] | baton; truncheon; rubber (police) truncheon ‖ Gummiknüppel m; Polizeiknüppel.

**bâtonnat** m | presidency of the Bar ‖ Amt n des Vorstandes der Anwaltskammer.

**bâtonnier** m | president of the Bar ‖ Vorstand m der Anwaltskammer.

**battre** v Ⓐ | **se ~ en duel** | to fight a duel ‖ sich schlagen; sich duellieren | **~ un pavillon** | to fly a flag ‖ eine Flagge führen | **~ un record** | to break a record ‖ einen Rekord brechen.

**battre** v Ⓑ [monnayer] | **~ monnaie** | to mint (to stamp) (to coin) money ‖ Münzen schlagen (prägen); Geld ausmünzen (ausprägen).

**beau-fils** m Ⓐ [gendre] | son-in-law ‖ Schwiegersohn m.

— **-fils** m Ⓑ | stepson ‖ Stiefsohn m.

— **-frère** m Ⓐ | brother-in-law ‖ Schwager m.

— **-frère** m Ⓑ | stepbrother ‖ Stiefbruder m.

— **-père** m Ⓐ | father-in-law ‖ Schwiegervater m | **~ et belle-mère** | parents-in-law ‖ Schwiegereltern.

— **-père** m Ⓑ | stepfather ‖ Stiefvater m.

**beaux-arts** mpl | **les ~** | the fine arts ‖ die schönen Künste fpl | **école des ~** | art school ‖ Kunstschule f.

— **-parents** mpl | parents-in-law ‖ Schwiegereltern.

**béjaune** m | **payer son ~** | to pay one's footing ‖ seinen Einstand zahlen.

**belle-famille** f | wife's (husband's) family; [the] in-laws pl ‖ Schwiegereltern.

— **-fille** f Ⓐ | daughter-in-law ‖ Schwiegertochter f.

— **-fille** f Ⓑ | stepdaughter ‖ Stieftochter f.

—-**mère** f Ⓐ | mother-in-law ‖ Schwiegermutter f.
—-**mère** f Ⓑ | stepmother ‖ Stiefmutter f.
—-**sœur** f Ⓐ | sister-in-law ‖ Schwägerin f.
—-**sœur** f Ⓑ | stepsister ‖ Stiefschwester f.
**belligérance** f | belligerence; belligerency ‖ Kriegszustand m; Kriegsführung f | **droits de ~** | belligerent (belligerency) rights ‖ Kriegführendenrechte npl | **octroi des droits de ~** | grant of belligerent rights ‖ Zuerkennung f von Kriegführendenrechten.
**belligérant** adj | belligerent ‖ kriegführend | **puissance ~ e** | belligerent power; belligerent ‖ kriegführende Macht f; Kriegführender m.
**belligérante** f | belligerent power ‖ kriegführende Macht f.
**belliqueux** adj | warlike; bellicose ‖ kriegerisch | **opérations ~ ses** | hostile acts; acts of war ‖ kriegerische Handlungen fpl; Kriegshandlungen fpl.
**bénéfice** m Ⓐ [gain; profit] | profit; gain; earnings pl ‖ Gewinn m; Verdienst m; Nutzen m | **affectation du ~ net** | appropriation of the net profits ‖ Verwendung f des Reingewinnes | **calcul (estimation) de (des) ~ s** | calculation (estimate) of profits (of proceeds) ‖ Gewinnberechnung f; Ertragsberechnung f; Rentabilitätsberechnung f; Ertragsanschlag m | **capitalisation des ~ s** | capitalization of profits ‖ Aktivierung f von Gewinnen (der Gewinne) | **~ au change** | profit on exchange ‖ Kursgewinn m | **~ d'écritures** | book profit ‖ buchmäßiger Gewinn; Buchgewinn | **étude (analyse) coût-~ s** | cost-benefit analysis ‖ Kosten-Nutzen-Analyse f | **~ s de l'exercice** | profit of the business year ‖ Gewinn des Geschäftsjahrs | **~ d'exploitation** | operating (operational) (trading) (business) profit ‖ Betriebsgewinn; Geschäftsgewinn | **~ de guerre** | war profit ‖ Kriegsgewinn | **marge de ~** | profit margin; margin of profit ‖ Gewinnspanne f; Gewinnüberschuß m | **de moitié dans les ~ s** | on half-profit | auf halbe Rechnung; auf Metarechnung; auf Metakonto | **montant des ~ s** | profit amount ‖ Gewinnbetrag m | **part de ~** | share in the profits ‖ Gewinnanteil m | **partage (répartition) des ~ s** | distribution (appropriation) of profits ‖ Gewinnverteilung f; Gewinnausschüttung f | **participation aux ~ s** | participation (share) in the profits; profit-sharing ‖ Gewinnbeteiligung f | **assurance avec participation aux ~ s** | with-profits policy ‖ Versicherung f mit Gewinnbeteiligung | **assurance sans participation aux ~ s** | non-participating (no-profit) policy ‖ Versicherungspolice f ohne Gewinnbeteiligung | **~ (s) du portefeuille** | profit(s) on investments ‖ Anlageverdienst m | **prise de ~ s** | profit taking ‖ Gewinnsicherung f; Gewinnrealisierung f | **rapport coûts-~** | price-earnings ratio; P/E ratio ‖ Kurs-Gewinn-Verhältnis n | **répartition (utilisation) du ~ net** | allocation of the net profit ‖ Verwendung f des Reingewinns | **solde des ~ s (en ~ )** | margin of profit ‖ Gewinnmarge m | **solde en ~** | balance sheet showing a profit ‖ Gewinnabschluß m; Gewinnbilanz f | **~ de la (des -) succursale(s)** | branch profits ‖ Gewinne mpl der Tochtergesellschaft(en) | **surplus des ~ s** | surplus profits ‖ überschießende Gewinne | **~ s réalisés sur ventes** | realised capital gains ‖ realisierte Kursgewinne | **taux de ~ (de profit)** | profit margin ‖ Gewinnspanne f; Handelsspanne.
★ **~ accumulé** | accumulated surplus (profit surplus) ‖ angesammelter Gewinn(überschuß) m | **~ s agricoles** | revenue from farming ‖ Einkommen n aus einem landwirtschaftlichen Betrieb | **~ s annuels** | annual profit (proceeds pl) ‖ Jahresgewinn m; Jahresertrag m | **~ s nets annuels** | annual net profits ‖ Jahresreinertrag | **~ brut; ~ s bruts** | gross profit; gross earnings ‖ Bruttogewinn; Bruttoverdienst | **~ s distribués** | distributed profits ‖ ausgeschütteter Gewinn | **~ s non-distribués** | non-distributed (undistributed) profits; retained earnings ‖ nicht ausgeschütteter (thesaurierter) (einbehaltener) Gewinn | **~ s escomptés** | estimated (expected) profits ‖ geschätzter Gewinn | **~ s excessifs; ~ s extraordinaires** | excess profits ‖ Übergewinne mpl | **contribution sur les ~ s extraordinaires (excessifs)** | excess profits tax ‖ Übergewinnsteuer f; Besteuerung f der Übergewinne | **~ léger** | small profit ‖ geringer Gewinn | **~ net; ~ s nets; ~ réel** | net profit(s); net earnings ‖ Reingewinn; Reinverdienst m | **~ s supplémentaires** | fringe benefits ‖ zusätzliche Vergünstigungen fpl (Leistungen fpl) | **~ total** | total earnings ‖ Gesamtertrag m | **~ véritable** | actual profit ‖ echter (tatsächlicher) Gewinn.

★ **capitaliser des ~ s** | to capitalize profits ‖ Gewinne aktivieren | **donner un ~** | to yield (to leave) a profit; to be profitable ‖ einen Gewinn abwerfen (ergeben) | **faire un ~ sur une affaire** | to make a profit on (out of) a transaction ‖ an einem Geschäft verdienen (profitieren) (einen Gewinn machen) | **rapporter un ~ (des ~ s)** | to bring a profit (profits); to be profitable ‖ Gewinn(e) bringen (einbringen); Ertrag bringen; einträglich sein | **faire ressortir (se solder par) un ~** | to show a profit ‖ einen Gewinn ausweisen | **réaliser (retirer) (tirer) un ~** | to make (to realize) a profit ‖ einen Gewinn machen (erzielen); Gewinn ziehen | **réaliser de hauts (de gros) ~ s** | to make big (huge) profits; to profit largely ‖ große Gewinne erzielen; schwer verdienen | **tirer ~ de qch.** | to profit (to benefit) by sth. ‖ aus etw. gewinnen (profitieren) | **tirer (retirer) les ~ s de qch.** | to draw the benefits from sth. ‖ die Nutzungen aus etw. ziehen | **vendre qch. à ~** | to sell sth. at a profit ‖ etw. mit Gewinn verkaufen.
**bénéfice** m Ⓑ [avantage] | benefit ‖ Vorteil m | **représentation à ~** | benefit performance ‖ Benefizvorstellung f | **faire qch. au ~ de q.** | to do sth. for sb.'s benefit ‖ etw. zu jds. Vorteil tun | **au ~ de** | for the benefit of; to the advantage of; in behalf of; in favo(u)r of ‖ zum Vorteil von; zum Nutzen von; zu Gunsten von.

**bénéfice** *m* Ⓒ [ ~ **de la loi**] | benefit; benefit of the law || Rechtswohltat *f* | ~ **de la division** | benefit (right) of division; beneficium divisionis || Rechtswohltat der Teilung; | ~ **de cession** | benefit of assignment of the assets to the creditors || Rechtswohltat der Vermögensabtretung (der Abtretung des Vermögens) an die Gläubiger | ~ **de la discussion** | benefit of the plea of preliminary proceedings against the main debtor; benefit of discussion; beneficium excussionis (discussionis) || Rechtswohltat (Einrede) der Vorausklage | ~ **du doute** | benefit of the doubt || Rechtswohltat des Zweifels | ~ **d'inventaire** | benefit (beneficium) of inventory || Rechtswohltat des Inventars | **acceptation sous** ~ **d'inventaire** | acceptation subject to the benefit of the inventory; acceptance of an estate such that liability does not exceed the value of the estate inherited || Annahme *f* unter Vorbehalt der Inventarerrichtung; Annahme einer Erbschaft derart, daß die Haftung die Höhe des zu übernehmenden Vermögens nicht überschreitet.
**bénéfice** *m* Ⓓ | benefit || Vorrecht *n*; Privileg *n* | ~ **au clergé** | benefit of clergy || Vorrecht der Geistlichkeit.
**bénéfice** *m* Ⓔ | living || Benefizium *n*.
**bénéficiaire** *m* Ⓐ | beneficiary || [der] Bedachte | **le** ~ **d'une police d'assurance** | the beneficiary of an insurance policy || der laut Versicherungspolice Berechtigte *m*.
**bénéficiaire** *m* Ⓑ | recipient; payee || Empfänger *m* | ~ **d'un endossement** | endorsee || Indossatar *m*; ~ **d'une lettre de crédit** | payee of a letter of credit || Zahlungsempfänger *m* (Zahlungsberechtigter *m*) eines Kreditbriefes | ~ **de la retraite** | recipient of the pension || Ruhegeldempfänger *m*.
**bénéficiaire** *adj* | showing a profit || mit Gewinn abschließend | **actions** ~ **s** | bonus shares || Genußaktien *fpl* | **bilan** ~ | balance sheet showing a profit || Gewinnabschluß *m;* Gewinnbilanz *f* | **compte** ~ | account showing a credit balance || Guthabensaldo *m;* Konto *n* mit einem Guthabensaldo | **marge** ~ | profit margin; margin of profit || Gewinnspanne *f;* Gewinnüberschuß *m* | **marges** ~ **s en diminution** | contracting profit margins || schrumpfende Gewinnspannen *fpl* | **solde** ~ | profit balance || Gewinnsaldo *m;* Gewinnüberschuß *m;* Gewinnvortrag *m* | **solde** ~ **sans application déterminée** | unappropriated balance (profit) (profit balance) || unverteilter (unausgeschütteter) Gewinnvortrag | **être** ~ | to show a profit || mit Gewinn abschließen | **ventes** ~ **s; dégagements** ~ **s** | profit-taking || Gewinnmitnahmen *fpl;* Gewinnrealisierung *f*.
**bénéficier** *m* | beneficiary; clergyman with a benefit; incumbent || Benefiziat *m*.
**bénéficier** *v* | to profit; to benefit || profitieren | ~ **de qch.** | to benefit (to profit) by sth.; to make profit of sth.; to turn sth. to profit (to advantage) || aus etw. Nutzen (Vorteil) (Gewinn) ziehen; sich etw. zunutze (nutzbar) machen; etw. ausnutzen | **faire** ~ **q. de qch.** | to allow sb. sth. || jdm. etw. zugute

kommen lassen | **faire** ~ **q. du doute** | to give sb. the benefit of the doubt || im Zweifelsfalle zu jds. Gunsten entscheiden.
**bénévole** *adj* Ⓐ [bienveillant] | benevolent; kindly || wohlwollend; gütig | **organisation** ~ | philanthropic society || menschenfreundliche Vereinigung *f*.
**bénévole** *adj* Ⓑ [gratuit] | voluntary; unpaid || freiwillig; unentgeltlich; unbezahlt | **membre** ~ | unpaid member || unbezahltes Mitglied *n* | **à titre** ~ | on a voluntary basis; without (free of) charge || unbezahlt; ohne Entgelt.
**besogne** *f* | work; piece of work || Arbeit *f;* Stück *n* Arbeit | **se mettre à la** ~ | to set to work || sich an die Arbeit machen.
**besogneux** *adj* | needy; necessitous || bedürftig; notleidend; mittellos.
**besoin** *m* Ⓐ | need || Bedarf *m* | ~ **( ~ s) d'argent (de capital) (financier(s)** | want of money; demand for capital (for finance); pecuniary (financial) requirements || Geldbedarf; Kapitalbedarf; Finanzbedarf | **augmentation des** ~ **s** | increased demand || Bedarfszunahme *f;* erhöhter Bedarf | **en cas de** ~ ; **au** ~ | in case of need (of necessity); when (if) necessary (required) || bei Bedarf; im Bedarfsfalle; falls notwendig; falls erforderlich | **pas** ~ **de commentaire** | comment unnecessary || Kommentar überflüssig | ~ **( ~ s) de crédit** | demand for credit || Kreditbedarf | ~ **d'expansion** | need for expansion; expansionism || Ausdehnungsbedürfnis *n;* Ausdehnungsdrang *m* | **les** ~ **s du service** | the exigencies of the service || die dienstlichen Erfordernisse | **les** ~ **s du trafic** | the requirements of traffic || die Erfordernisse *npl* des Verkehrs; die Verkehrsbedürfnisse *npl* | ~ **s de trésorerie** | cash requirements (needs) || Barbedarf; Bedarf an Barmitteln; Kassenbedarf.
★ ~ **s actuels** | present (immediate) needs || augenblickliche (sofortige) Bedürfnisse *npl* | **les** ~ **s internes** | the domestic requirements || der inländische Bedarf | **les** ~ **s internes de capitaux** | the domestic requirements for capital || der inländische Kapitalbedarf | ~ **pressant;** ~ **urgent** | urgent need || dringendes Bedürfnis | ~ **s supplémentaires** | additional requirements || Mehrbedarf; zusätzlicher Bedarf.
★ **avoir** ~ **de qch.** | to need (to require) sth. || etw. benötigen; etw. brauchen | **avoir grand** ~ **de qch.** | to be (to stand) in great need of sth. || etw. dringend benötigen | **si** ~ **est** | if need be || nötigenfalls; notfalls; wenn nötig | **parer (pourvoir) (subvenir) aux** ~ **s de q.** | to supply (to provide for) sb.'s needs || für jds. Bedürfnisse sorgen | **pour autant que de** ~ | in so far as may be necessary; to the extent necessary || soweit erforderlich; soweit dies erforderlich ist | **suivant les** ~ **s** | according to requirements (to demand) || nach Bedarf; nach Verlangen.
**besoin** *m* Ⓑ [indigence] | need || Bedürftigkeit *f* | **à l'abri du** ~ | free from want || gegen Not geschützt

| être dans le ~ | to be in need; to be in straitened circumstances ‖ bedürftig sein; in bedrängten Verhältnissen leben | **tomber dans le ~ (dans un état de ~)** | to become needy ‖ bedürftig werden; in Notlage geraten.
**besoin** *m* ⓒ | **un «au besoin»** | a surety for a bill of exchange ‖ ein Wechselbürge *m*; ein Aval *m* | **adresse au ~** | address (reference) in case of need ‖ Notadresse *f*; Notadressat *m*.
**bestiaux** *mpl* [bêtes à cornes] | cattle; livestock ‖ Rinder *npl*; Vieh *n* | **commerce de ~** | cattle trade ‖ Viehhandel *m* | **fourgon (wagon) à ~** | cattle truck ‖ Viehwagen *m* | **marchand de ~** | cattle dealer ‖ Viehhändler *m* | **marché aux ~** | cattle market ‖ Viehmarkt *m* | **transport de ~** | cattle transport ‖ Viehtransport *m* | **transport des ~ par chemin de fer** | cattle traffic ‖ Bahntransportverkehr *m* mit Vieh.
**bétail** *m* | cattle; livestock ‖ Vieh *n* | **assurance du ~ (contre la mortalité du ~)** | cattle (livestock) insurance ‖ Viehversicherung *f* | **commerce de ~** | cattle trade ‖ Viehhandel *m* | **élevage de ~** | breeding (raising) of cattle; breeding (rearing) of stock; cattle breeding; stock breeding (farming) ‖ Viehzucht *f* | **éleveur de ~** | cattle breeder; stockbreeder ‖ Viehzüchter *m* | **marché de ~** | cattle market ‖ Viehmarkt *m* | **gros ~** | cattle ‖ Großvieh *m*; Rindvieh *n*.
**bibliographie** *f* Ⓐ [liste bibliographique] | bibliography ‖ Bibliographie *f*; Schrifttum *n*.
**bibliographie** *f* Ⓑ | book column [in a periodical] ‖ Buchbesprechung *f* [in einer Zeitschrift].
**bibliographique** *adj* | bibliographic ‖ bibliographisch.
**bibliothécaire** *m* | librarian ‖ Bibliothekar *m* | **emploi (poste) de ~** | librarianship ‖ Stelle *f* als Bibliothekar.
**bibliothèque** *f* Ⓐ [collection de livres] | library ‖ Bücherei *f*; Bibliothek *f* | **conservateur de ~** | librarian ‖ Bibliothekar *m* | **~ de location de livres; ~ de prêt** | lending library ‖ Leih(Miets)-bücherei; Leih(Miets-)bibliothek | **~ de la ville; ~ municipale** | municipal (city) library ‖ Stadtbücherei; Stadtbibliothek | **~ circulante** | circulating library ‖ Wanderbücherei | **~ publique** | public (free) library ‖ Volksbücherei; Volksbibliothek | **~ universitaire** | university library ‖ Universitätsbibliothek.
**bibliothèque** *f* Ⓑ | bookstall ‖ Bücherverkaufsstand *m*; Zeitungsstand *m* | **~ de gare** | bookstall at the station; station bookstall ‖ Zeitungs-(Zeitschriften-)kiosk *m* am (im) Bahnhof.
**bibliothèque** *f* Ⓒ [armoire à rayons] | bookcase ‖ Bücherschrank *m*.
**biblorhapte** *m* [reliure mobile] | binder; loose-leaf binder; file ‖ Order *m*; Loseblattordner *m*; Briefablage *f*.
**biblorhapte** *adj* | **grand-livre ~** | loose-leaf ledger ‖ Hauptbuch *n* in Loseblattform.
**bien** *m* Ⓐ | property; estate; asset ‖ Gut *n*; Eigentum *n*; Vermögen *n* | **~ d'apport** | property brought into the marriage; marriage portion; dowry ‖ eingebrachtes Gut; Heiratsgut *n*; Mitgift *f* | **~ d'autrui** | another's (sb. else's) property ‖ fremdes Gut (Eigentum); Eigentum Dritter (eines Dritten) | **~ de communauté** | joint property ‖ gemeinsames Eigentum | **~ de famille; ~ patrimonial** | family property (estate) ‖ Familiengut *n*; Familienbesitz *m* | **homme de ~** | man of property; wealthy man ‖ vermögender (wohlhabender) Mann *m* | **avoir une hypothèque sur un ~** | to have a mortgage on a property ‖ auf einem Grundstück (Anwesen) eine Hypothek haben | **liquidation d'un ~** | liquidation of an estate ‖ Vermögensauseinandersetzung.
★ **~ allodial** | freehold estate; freehold ‖ Allodialgut *n*; Freigut; Erbgut | **~ communal** | communal (city) property ‖ Gemeindegut; Gemeindeeigentum *n* | **~ inaliénable** | entailed property (estate); estate in tail ‖ unveräußerliches Vermögen *n* (Erbe *n*); unveräußerlicher Grundbesitz *m*.
★ **accroître son ~** | to increase one's fortune ‖ sein Vermögen vergrößern (vermehren) (mehren) | **tout son ~** | all his belongings (fortune) ‖ sein ganzes Vermögen (Hab und Gut); sein ganzer Besitz.
[VIDE: **biens** *mpl* Ⓐ.]
**bien** *m* Ⓑ | weal ‖ Wohl *n* | **le ~ public (de la communauté)** | the common (public) weal ‖ das öffentliche (gemeine) Wohl; das Gemeinwohl.
**bien** *adv* | **~ agencé** | well-arranged ‖ gut (wohl) vorbereitet (arrangiert) | **~ avisé** | well-advised ‖ wohl (gut) beraten | **~ connu** | well-known ‖ wohlbekannt | **~ considéré; ~ estimé** | well-considered; well-judged ‖ wohlüberlegt; wohlerwogen | **~ dirigé; ~ mené** | well-conducted; well-directed ‖ gut geleitet | **~ disposé** | well-disposed ‖ wohlmeinend; wohlgesinnt | **~ élevé** | well-educated ‖ wohlerzogen | **~ fondé** | well-founded; fully justified ‖ wohlbegründet; voll gerechtfertigt | **~ informé; ~ instruit; ~ renseigné** | well-informed ‖ wohlinformiert; wohlunterrichtet | **~ intentionné** | well-intentioned; with good intention(s) ‖ wohlgemeint; in (mit) guter Absicht | **~ mérité** | well-earned ‖ wohlverdient | **~ payé; ~ rétribué** | well-paid ‖ gut bezahlt.
**bien-être** *m* Ⓐ | wealth; prosperity ‖ Wohlstand *m*.
**bien-être** *m* Ⓑ | well-being ‖ Wohlbefinden *n*.
**bienfaisance** *f* Ⓐ | charity; relief ‖ Wohltätigkeit *f*; Wohlfahrt *f* | **acte de ~** | act of charity; charity ‖ Akt *m* der Wohltätigkeit (der Mildtätigkeit) | **association (société) de ~** | friendly (charitable) (benevolent) society ‖ Wohltätigkeitsverein *m*; Unterstützungsverein; Hilfsverein | **bureau de ~** | public relief office; relief committee; charitable board ‖ Wohlfahrtsamt *n* | **commissaire de ~** | public relief officer; guardian of the poor ‖ Armenpfleger *m* | **établissement (institution) (œuvre) de ~** | charitable institution (organization) ‖ Armenanstalt *f*; Wohlfahrtseinrichtung *f* | **fonds de ~** | charitable (charity) (benevolent) fund ‖ Wohltätigkeitsfonds *m*.

**bienfaisance—biens** 110

**bienfaisance** f Ⓑ | charitable donations || wohltätige Spenden fpl.
**bienfaisance** f Ⓒ | **contrat de** ~ | charitable (naked) contract || wohltätiger (unentgeltlicher) Vertrag m.
**bienfaisant** adj Ⓐ | benevolent; charitable || wohltätig.
**bienfaisant** adj Ⓑ [salutaire] | beneficiary; salutary || wohltuend; heilsam.
**bienfait** m | benefit; gift || Wohltat f.
**bienfaiteur** m | benefactor; friend || Wohltäter m; Gönner m | **un véritable** ~ | a true benefactor || ein wahrhaftiger Wohltäter.
**bien-fondé** m Ⓐ | **prouver le** ~ **de ses réclamations** | to prove that one's claims are well founded (well justified) || beweisen, daß seine Ansprüche wohlbegründet sind.
**bien-fondé** m Ⓑ [l'essentiel] | **le** ~ | the merits mpl || das Wesentliche.
**bien-fonds** m | real (real estate) (landed) property || Grundstück n; Grundbesitz m | **propriétaire de** ~ | landowner; landed proprietor || Grundbesitzer m; Grundeigentümer m.
**bien-jugé** m | just (lawful) decision || gerechte (rechtmäßige) Entscheidung f.
**biennal** adj [chaque deuxième année] | biennial; two-yearly || zweijährlich; alle zwei Jahre stattfindend.
**biens** mpl Ⓐ [propriété] | property; estate; assets || Vermögen n; Habe f | **administration des** ~ | administration (management) of an estate (of property) || Vermögensverwaltung f | **cession de** ~ | cession of property; cession || Vermögensabtretung f | ~ **de communauté** | common property || gemeinsames (gemeinschaftliches) Vermögen; Gesamtgut n | **communauté de** ~ **(des** ~ **); régime en communauté des** ~ | community of property || eheliche Gütergemeinschaft f; Güterstand m der Gütergemeinschaft | **communauté de** ~ **meubles et d'acquêts** | community of movables || Fahrnisgemeinschaft f | **communauté continuée de** ~ | continued community of property || fortgesetzte Gütergemeinschaft f | **communauté universelle de** ~ | general community of property || allgemeine Gütergemeinschaft.
★ **contrainte (contrainte provisoire) sur les** ~ ; **contrainte par saisie de** ~ | distraint; distraint order || dinglicher Arrest m | ~ **de la couronne** | crown property || Krongut n | ~ **en déshérence** | escheat || [das] heimgefallene Gut | ~ **ennemis** | enemy property || feindliches Eigentum n (Vermögen n) | **état des** ~ | statement of affairs; summary of assets and liabilities || Vermögensverzeichnis n; Vermögensaufstellung f | **femme séparée des** ~ | wife with separate property || in Gütertrennung lebende Ehefrau | **gestion des** ~ | care (administration) of the property (estate) || Sorge f für das Vermögen; Verwaltung f des Vermögens | ~ **de mainmorte** | property in mortmain || Güter npl (Vermögen n) der toten Hand | ~ **sans maître** | derelict (abandoned) property; goods unclaimed || herrenloses Gut n | **masse de** ~ **(des** ~ **)** ① | estate || Vermögensmasse f; Gütermasse | **masse de** ~ **(des** ~ **)** ② | bankrupt's estate || Konkursmasse | **mise en séquestre des** ~ | confiscation of property || Vermögensbeschlagnahme f | **la portion de** ~ **disponible** | the disposable portion of an estate (of property) || der Vermögensteil, über den [letztwillig] verfügt werden kann; der verfügbare Vermögensteil.
★ **régime des** ~ | law of property || Güterstand m; Güterrecht n | **régime des** ~ **entre époux** | law of property between husband and wife || eheliches Güterrecht; ehelicher Güterstand | **registre du régime des** ~ | marriage property register || Güterrechtsregister n | **régime conventionnel des** ~ | matrimonial property rights stipulated by agreement || vertragsmäßiges Güterrecht | **régime légal des** ~ | statutory regime of property rights between husband and wife || gesetzliches Güterrecht.
★ ~ **en rentes** ① | investments in stocks and bonds || in Wertpapieren (in Effekten) angelegtes Vermögen n | ~ **en rentes** ② | funded property || Kapitalvermögen n; Privatvermögen | **séparation de** ~ **(des** ~ **)** | separation of property || Gütertrennung f | **totalité des** ~ | total assets pl (property) || Gesamtvermögen n.
★ ~ **abandonnés** | abandoned property || herrenloses Gut | ~ **corporels** | tangible (corporeal) property || körperliche Sachen (materielles) Vermögen | ~ **fonciers** ①; ~ **immeubles;** ~ **immobiliers** | fixed property; realty || Grundvermögen n; Grundeigentum n; unbewegliches Vermögen | ~ **fonciers** ② | real (real estate) (landed) property; real estates pl || Liegenschaften fpl; Immobilien npl [VIDE: **foncier** adj] | ~ **hypothécables** | mortgageable property || hypothekarisch verpfändbares Vermögen | ~ **incorporels** | intangible property || unkörperliche Sachen; immaterielles Vermögen | ~ **insaisissables** | not attachable property || unpfändbare Gegenstände mpl | ~ **meubles;** ~ **mobiliers;** ~ **personnels** | personal property (estate); movable property; movables; personalty || bewegliches Vermögen (Gut); fahrende Habe f; bewegliche Sachen fpl | ~ **mobiliers et immobiliers** | movables and immovables; personal and real property || bewegliches und unbewegliches Vermögen | ~ **paraphernaux** | wife's private property; paraphernalia || persönliches Eigentum n (Sondergut n) (Vorbehaltsgut) der Ehefrau | ~ **patrimoniaux** | net personalty || persönliches Vermögen | **les** ~ **présents et à venir** | present and future property || das gegenwärtige und zukünftige Vermögen | ~ **pupillaires** | orphan (ward) money; trust property || Mündelvermögen | ~ **réservés** | separate estate || Vorbehaltsgut | **sans** ~ **saisissables** | void of attachable (seizable) property || ohne pfändbares Vermögen.
★ **abandonner ses** ~ **à ses créanciers** | to surrender

one's assets to one's creditors || sein Vermögen seinen Gläubigern überlassen | **accroître ses** ~ | to increase one's fortune(s) || sein Vermögen vergrößern (vermehren) (mehren) | **être tenu sur ses** ~ | to be liable with all one's assets || mit seinem ganzen Vermögen haften.

**biens** *mpl* Ⓑ | goods || Güter *npl* | ~ **de consommation** | consumer goods || Verbrauchsgüter; Konsumgüter || ~ **de consommation durables** | durable consumer goods; consumer durables || langlebige (dauerhafte) Verbrauchsgüter | ~ **de consommation non-durables** | non-durable consumer goods; consumer non-durables || kurzlebige Verbrauchsgüter | ~ **d'équipement;** ~ **d'investissement** | capital goods || Investitionsgüter; Kapitalgüter; Anlagegüter | ~ **(moyens) de production** | producer goods; means of production || Produktionsgüter; Produktionsmittel.

**bien-trouvé** *m* | **accusé de** ~ | verification statement || Saldo-(Salden-)bestätigung *f*; Richtigbefundsanzeige *f* [S].

**bienveillance** *f* | benevolence; kindness; friendliness || Wohlwollen *n*; Güte *f* | **acte de** ~ | act of grace (of clemency) || Gnadenakt *m* | **avec** ~ | benevolently | wohlwollend | **par** ~ | out of kindness || aus Wohlwollen.

**bienveillant** *adj* | benevolent; kind; kindly || wohlwollend; gütig | **examinateur** ~ | kindly-disposed examiner || nachsichtiger Prüfer *m* | **neutralité** ~ **e** | friendly neutrality || wohlwollende Neutralität.

**bière** *f* | **impôt sur la** ~ | beer tax (duty) || Biersteuer *f*.

**biffage** *m*; **biffement** *m*; **biffure** *f* | striking out; crossing out; deletion; cancelling || Ausstreichung *f*; Streichung *f*.

**biffe** *f* [oblitérateur] | cancelling stamp || Entwertungsstempel *m*.

**biffer** *v* | to strike out; to cross out; to delete; to cancel || ausstreichen; streichen | ~ **les mentions inutiles** | inappropriate parts to be deleted (to be cancelled) || Nichtzutreffendes *n* zu streichen.

**bigame** *m* | bigamist | Bigamist *m*.

**bigame** *adj* | bigamous || bigamistisch.

**bigamie** *m* | bigamy || Doppelehe *f*; Bigamie *f*.

**bihebdomadaire** *adj* [deux fois par semaine] | twice a week || zweimal wöchentlich (in der Woche).

**bilan** *m* | balance; balance sheet || Bilanz *f*; Rechnungsabschluß *m*; Schlußrechnung *f* | ~ **d'entrée** | opening balance sheet || Eröffnungsbilanz | **établissement du** ~ | striking of the balance || Aufstellung *f* (Ziehung *f*) der Bilanz; Bilanzaufstellung; Bilanzziehung; Bilanzierung *f* | **expansion du** ~ | increase in the balance sheet total || Bilanzausweitung *f* | **présentation du** ~ | presentation of one's balance sheet || Vorlage *f* (Einreichung *f*) der Bilanz | **total du** ~ | balance sheet total || Bilanzsumme *f* | **valeur au** ~ | balance sheet value || Bilanzwert *m* | **valeur nette au** ~ | net balance sheet value || Nettobilanzwert *m*.

★ ~ **annuel** | annual balance sheet || Jahresbilanz | ~ **approximatif** | rough (trial) balance || Rohbilanz; Überschlagsbilanz; Probebilanz | ~ **bénéficiaire** | balance sheet showing a profit || Gewinnbilanz; Gewinnabschluß | ~ **déficitaire** | balance sheet showing a loss || Verlustbilanz; Verlustabschluß | ~ **définitif** | final balance sheet || Schlußbilanz | ~ **économique** | trade balance; balance of trade || Wirtschaftsbilanz; Handelsbilanz | ~ **intermédiaire** | trial balance || Zwischenbilanz.

★ **déposer son** ~ ① | to file a statement of affairs || eine Vermögensaufstellung (ein Vermögensverzeichnis) vorlegen (einreichen) | **déposer son** ~ ② | to file one's bankruptcy petition (one's petition in bankruptcy) || seinen Konkurs anmelden | **dresser (établir) (faire) le** ~ | to strike the balance; to draw up the balance sheet || die Bilanz ziehen (aufstellen); bilanzieren | **figurer au** ~ | to appear on the balance sheet || in der Bilanz erscheinen.

**bilan-or** *m* | balance sheet on gold basis || Goldbilanz *f*.

**bilatéral** *adj* Ⓐ | bilateral; two-sided || zweiseitig; beiderseitig | **acte** ~; **acte juridique** ~ | bilateral transaction || zweiseitiges Rechtsgeschäft *n* | **balance** ~ **e des paiements** | bilateral balance of payments || zweiseitige Handelsbilanz *f* | **contingents** ~ **aux** | bilateral quotas || zweiseitige (bilaterale) Kontingente *npl* | **contrat** ~; **convention** ~ **e** | bilateral (bipartite) contract (agreement) || zweiseitiger Vertrag *m*; zweiseitiges Abkommen *n* | **convention** ~ **e de commerce** | bilateral trade agreement || zweiseitiges Handelsabkommen *n* | **traité** ~ | bilateral treaty || zweiseitiger Staatsvertrag *m*.

**bilatéral** *adj* Ⓑ [réciproque] | reciprocal || gegenseitig; wechselseitig.

**bilatéralisme** *m* Ⓐ | bilateralism || Zweiseitigkeit *f*.

**bilatéralisme** *m* Ⓑ [principe de réciprocité] | principle of reciprocity || Grundsatz *m* der Gegenseitigkeit.

**bilatéralisme** *m* Ⓒ [système de réciprocité] | system of reciprocity || System *n* der Gegenseitigkeit.

**bilingue** *adj* | bilingual; in two languages || zweisprachig; in zwei Sprachen.

**billet** *m* Ⓐ | note; bill || Schein *m*; Zettel *m* | ~ **de (à la) grosse** | bottomry letter (bond); bill of bottomry (of adventure); letter of bottomry || Bodmereivertrag *m*; Bodmereibrief *m*; Bodmereiwechsel *m* | ~ **de logement** | billeting order; billet || Quartierschein *m*; Einquartierungsschein; Quartierzettel *m* | ~ **de sortie** | exit permit || Ausreiseerlaubnis *f* | ~ **de vote** | voting (ballot) (balloting) paper || Wahlzettel *m*.

**billet** *m* Ⓑ [certificate] | certificate || Bescheinigung *f* | ~ **de santé** | bill (certificate) of health || Gesundheitsattest *n*; Gesundheitspaß *m*; Gesundheitszeugnis *n*.

**billet** *m* Ⓒ | ticket; card || Fahrkarte *f*; Fahrschein *m*; Karte *f* | ~ **d'admission;** ~ **d'entrée** | admission ticket; ticket of admission; entrance card || Einlaßkarte; Eintrittskarte | ~ **d'aller;** ~ **simple** | single ticket || einfache Fahrkarte; einfacher Fahr-

**billet** *m* ⓒ *suite*
schein | ~ **aller (d'aller) et retour;** ~ **de retour** | return ticket || Rückfahrkarte | ~ **d'aller et retour valable pour un jour** | day ticket || Rückfahrkarte mit eintägiger Gültigkeit | ~ **d'aller et retour valable pour un mois** | monthly return ticket || Rückfahrkarte mit einmonatiger Gültigkeit | ~ **d'avion** | plane (airline) (air) ticket || Flugschein; Flugkarte | **carnet de** ~ **s** | book of tickets; ticket book (booklet) | Fahrscheinheft *n* | ~ **de chemin de fer** | railway ticket || Eisenbahnfahrkarte; Fahrkarte | **contrôleur de** ~ **s** | ticket collector; inspector || Fahrkartenkontrolleur *m* | ~ **de correspondance** | transfer ticket || Anschlußkarte | ~ **de couchette** | berth ticket || Bettkarte | ~ **de déclassement** | supplement; excess ticket || Übergangsfahrkarte | ~ **de demi-place;** ~ **de demi-tarif** | half-fare ticket || Fahrkarte zu halbem Preis | ~ **d'excursion;** ~ **de train de plaisir** | excursion (tourist) ticket || Ausflugskarte; Touristenfahrkarte | ~ **de faveur;** ~ **donné à titre gracieux** | complimentary (privilege) ticket || Vorzugskarte; Freifahrschein; Freikarte | **guichet(s) de délivrance des** ~ **s** | ticket office | Fahrkartenschalter; Fahrkartenausgabe; Schalter | ~ **de passage;** ~ **de voyage** | passenger (travel) ticket || Fahrkarte; Personenfahrkarte | ~ **de place;** ~ **de garde-place;** ~ **de location de place** | reserved-seat ticket || Platzkarte | **présentation de** ~ **s** | production of tickets || Vorzeigung der Fahrkarten | ~ **à prix réduit** | ticket at reduced rate; reduced-rate ticket; cheap ticket || verbilligte Fahrkarte | ~ **de quai;** ~ **d'entrée en gare** | platform ticket || Bahnsteigkarte | ~ **de supplément** | supplementary ticket; supplement || Zusatzkarte; Zuschlagskarte | ~ **pour tout le voyage;** ~ **direct;** ~ **global** | through ticket || durchgehende Fahrkarte.
★ ~ **circulaire** | circular (roundtrip) ticket || Rundreisebillett; Rundreisefahrkarte | ~ **collectif** | party ticket || Sammelfahrschein | ~ **combiné** | combined ticket for railway and boat || kombinierte Bahn- und Schiffskarte | ~ **direct** | through ticket || direkte (durchgehende) Fahrkarte | ~ **périmé** | expired ticket || abgelaufene Fahrkarte.

**billet** *m* ⓓ [~ **de banque**] | bank note (bill); bill || Banknote *f*; Geldschein *m*; Note *f* | **circulation de** ~ **s** | circulation of bank notes; note (money circulation) | Banknotenumlauf; Notenumlauf | **émission de** ~ **s** | issue of bank notes; note issue || Ausgabe *f* von Banknoten; Banknotenausgabe; Notenausgabe.

**billet** *m* ⓔ [~ **à ordre;** ~ **simple**] | bill; promissory note || Wechsel *m;* eigener (trockener) Wechsel | ~ **de banque** | banker's acceptance; bank bill || Bankwechsel *m;* Bankakzept *n* | ~ **de complaisance** | accommodation bill (note) (paper) || Gefälligkeitswechsel; Gefälligkeitsakzept | ~ **à domicile;** ~ **à ordre domicilié;** | domiciliated promissory note || domiziliert eigener Wechsel | ~ **au porteur** | bill payable to (made out to) bearer || auf den Inhaber lautende (an den Inhaber zahlbare) An-
weisung *f* | ~ **à présentation** | bill payable on demand || bei Vorzeigung zahlbarer Wechsel | ~ **du Trésor** | treasury bill || Schatzanweisung *f* | ~ **à vue** | bill payable at sight; sight bill; bill at sight || bei Sicht zahlbarer Wechsel; Sichtwechsel; Sichttratte *f*.
★ ~ **simple** | note of hand; I.O.U. || Handschein *m;* Handschuldschein; Privatschuldschein; Schuldschein | ~ **solidaire** | joint promissory note || gesamtschuldnerisch ausgestellter Schuldschein.

**billet** *m* Ⓕ [~ **de loterie**] | lottery ticket; ticket in a lottery || Lotterielos *n;* Los *n* | **numéro du** ~ | ticket number || Losnummer *f* | ~ **blanc** | blank | Niete *f* | ~ **gagnant** | winning (prize-winning) ticket | Gewinnlos *n*.

**billet** *m* Ⓖ | notice; invitation card || Ankündigung *f;* Einladung *f* | ~ **de faire-part** | invitation for a family event || Einladung zu einer Familienfeier | ~ **de faire-part de mariage** | wedding card || Einladungskarte *f* zur Hochzeit.

**billet** *m* Ⓗ | note; short letter || kurzer Brief *m;* kurze Mitteilung *f*.

**billette** *f* Ⓐ | price ticket (label) || Preiszettel *m;* Warenpreiszettel *m*.

**billette** *f* Ⓑ [acquit délivré par la douane] | custom-house receipt || Zollquittung *f*.

**billeter** *v* | to label || mit Preiszetteln versehen; auszeichnen.

**billetier** *m* | customs official || Beamter *m* der Zollkasse.

**billon** *m* Ⓐ [monnaie de ~] | small (subsidiary) (fractional) (divisional) coin || Scheidemünze *f;* Kleingeld *n*.

**billon** *m* Ⓑ [monnaies rognées] | clipped money || Kippgeld *n*.

**billonnage** *m* | circulating clipped money (coins) || Kippen *n* und Wippen *n;* Kipperei *f* und Wipperei *f*.

**billonner** *v* | to circulate (to traffic in) clipped money (coins) || kippen und wippen.

**billonneur** *m* | counterfeiter of coins (of money) || Kipper *m* und Wipper *m*.

**bimensuel** *adj;* **bimensuellement** *adv* Ⓐ [deux fois par mois] | twice every month (a month) || zweimal monatlich (im Monat).

**bimensuel** *adj;* **bimensuellement** *adv* Ⓑ [semi-mensuel] | semi-monthly || halbmonatlich.

**bimensuel** *adj;* **bimensuellement** *adv* ⓒ [tous les quinze jours] | fortnightly; every fortnight || vierzehntäglich.

**bimestre** *m* | two months; period of two months || Zeit *f* (Zeitraum *m*) von zwei Monaten.

**bimestre** *adj;* **bimestriel** *adj* | once in (every) two months; bimonthly || zweimonatlich; alle zwei Monate.

**bimétallique** *adj* | système ~ | bimetallic system || System *n* der Doppelwährung.

**bimétallisme** *m* | bimetallism || Bimetallismus.

**bimétalliste** *m* | bimetallist || Anhänger *m* der Doppelwährung.

**bisaïeul** *m* | great-grandfather || Urgroßvater *m*.
**bisaïeule** *f* | great-grandmother || Urgroßmutter *f*.
**bisaïeuls** *spl* | great-grandparents || Urgroßeltern.
**bisannuel** *adj* [tous les deux ans] | biennial || alle zwei Jahre.
**bissexte** *m* | Leap Year's Day; the twenty-ninth of February || Schalttag *m*.
**bissextile** *adj* | **annee ~** | leap year || Schaltjahr *n*.
**blâmable** *adj* | blameworthy || tadelnswert; zu tadeln | **être ~ de qch.** | to be to blame for sth. || für etw. zu tadeln sein.
**blâme** *m* | blame; reproach; disapprobation || Tadel *m*; Verweis *m*; Vorwurf *m*; Rüge *f*; Mißbilligung *f* | **motion de ~** | motion of censure || Antrag *m* auf Ausdruck der Mißbilligung; Tadelsantrag *m*; Tadelsmotion *f* [S] | **vote de ~** | vote of censure || Ausspruch *m* der Mißbilligung | **digne de ~** | blameworthy || tadelnswert; zu mißbilligen | **s'attirer un ~** | to incur censure (a reprimand) || sich Tadel zuziehen | **infliger un ~ à q.** | to reprimand sb. || jdn. tadeln; jdm. die Mißbilligung aussprechen (ausdrücken).
**blâmer** *v* | to blame; to reprimand || tadeln | **~ q. de qch.** | to blame sb. for sth. || jdm. für (wegen) etw. tadeln.
**blanc** *m* Ⓐ [espace vide] | blank; blank space || leerer Raum *m* (Zwischenraum *m*); Lücke *f* | **acceptation en ~** | acceptance in blank; blank acceptance || Blankoannahme *f*; Blankoakzept *n* | **chèque (chèque signé) en ~** | blank cheque; cheque signed in blank || Blankoscheck *m*; Scheckblankett *n* | **crédit en ~** | blank (open) credit; credit; credit in blank || Blankokredit *m* | **effet tiré en ~** | blank bill || Blankowechsel *m* | **endos (endossement) en ~** | blank endorsement; endorsement in blank || Blankoindossament *n*; Blankogiro *n* | **pourvu d'un endossement en ~** | endorsed (indorsed) in blank || mit einem Blankoindossament (Blankogiro) versehen | **quittance en ~** | receipt in blank; blank receipt || Blankoquittung *f* | **sans ~ ni rature** | without blanks and without erasures || ohne Auslassungen und ohne Ausstreichungen.
★ **accepter en ~** | to accept in blank || in blanko akzeptieren | **endosser en ~** | to endorse in blank || in blanko indossieren | **laisser un ~** | to leave a blank || eine Lücke freilassen | **laissé en ~** | left in blank || unausgefüllt; unbeschrieben; freigelassen | **signer en ~** | to sign in blank || in blanko unterzeichnen | **tirer en ~** | to draw (to make out) in blank || in blanko ausstellen (trassieren) | **en ~** ① | in blank; blank | in blanko; Blanko ... | **en ~** ② | unsecured || ungedeckt.
**blanc** *m* Ⓑ [signature] | blank signature; signature in blank; paper signed in blank; signature to an uncompleted document || Unterschrift in blanko; Blankounterschrift; Blankett.
**blanc** *m* Ⓒ [formule imprimé] | form; blank form || Vordruck *m*; Formular *n*.
**blanc** *adj* | **argent ~** | silver coin (money) (coinage) (currency) || Silbergeld *n*; Silbermünze *f*; gemünztes Silber *n* (Geld) | **billet ~** | blank || Niete *f* | **bulletin ~** | blank voting paper || leerer (unausgefüllter) Stimmzettel *m* (Wahlzettel *m*) | **livre ~** | White Paper || Weißbuch *n* | **tirer un numéro ~** | to draw a blank || eine Niete ziehen | **page ~ che; papier ~** | blank page (paper) || unbeschriebene (unbedruckte) Seite *f*; unbeschriebenes Papier *n* (Blatt *n*).
**blanc** *adv* | **voter ~** | to return a blank voting paper || einen leeren Stimmzettel abgeben.
**blanche** *f* | **marchand de ~s** | white slave trader || Mädchenhändler *m* | **traite des ~s** | white slave trade (slave traffic) || Mädchenhandel *m*.
**blanche** *adj* | **carte ~** | blank check; unlimited power(s); free hand; full discretionary power || Blankett; unbeschränkte Vollmacht; freie Hand | **avoir carte ~** | to have a free hand || freie Hand haben | **donner carte ~ à q.** | to give sb. unlimited powers (a free hand) || jdm. unbeschränkte Vollmacht (freie Hand) geben | **monnaie ~** | small change (money) in silver || Silbergeld *n*; gemünztes Silber (Geld) | **la race ~** | the white race; the whites *mpl* || die weiße Rasse; die Weißen *mpl*.
**blanchir** *v* Ⓐ | to whitewash sb. || jdn. reinwaschen.
**blanchir** *v* Ⓑ | to launder || Schwarzgeld(er) reinwaschen.
**blanc-seing** *m* Ⓐ [blanc-signé] | blank signature; signature to a blank || Unterschrift *f* in blanko; Blankounterschrift | **abus de ~** | fraudulent misuse of a blank signature || Mißbrauch *m* eines Blanketts; Blankettmißbrauch | **donner ~ à q.** | to give sb. full power (a free hand) || jdm. unbeschränkte Vollmacht (freie Hand) geben.
**blanc-seing** *m* Ⓑ [papier signé en blanc] | blank; paper signed in blank || Blankett *n*.
**blasphémateur** *m* | blasphemer || Gotteslästerer *m*.
**blasphémateur** *adj*; **blasphématoire** *adj* | blasphemous; blaspheming || gotteslästerlich.
**blasphème** *m* | blasphemy || Gotteslästerung *f*.
**blasphémer** *v* | to blaspheme || Gott lästern.
**blé** *m* | **accaparement des ~s** | cornering the grain market || Aufkaufen *n* des Getreides; Kornwucher *m* | **bourse aux ~s** | corn exchange || Getreidebörse *f* | **courtier en ~s** | corn (grain) broker || Getreidemakler *m* | **marchand de ~s** | corn dealer (merchant) || Getreidehändler *m* | **marché aux ~s** | grain market || Getreidemarkt *m*.
**blessant** *adj* | **remarque ~e** | offensive remark || verletzende Bemerkung *f* | **réponse ~e** | offensive answer || verletzende (beleidigende) Antwort *f*.
**blessé** *m* | injured; injured (wounded) person || Verletzter *m* | **~ de guerre** | war disabled || Kriegsbeschädigter *m* | **grand ~** | severely wounded || Schwerverletzter *m*.
**blessé** *adj* Ⓐ | **~ à mort; ~ mortellement** | fatally injured; mortally wounded || tödlich verletzt.
**blessé** *adj* Ⓑ [offensé; outragé] | **être ~ de qch.** | to be offended at sth.; to be aggrieved by sth. || durch etw. verletzt (benachteiligt) sein.
**blesser** *v* Ⓐ | to wound; to injure || jdn. verwunden;

**blesser–bon** 114

**blesser** *v* Ⓐ *suite* | jdn. verletzen | **se ~ avec qch.** | to injure os. with sth. ‖ sich durch etw. verletzten.
**blesser** *v* Ⓑ [léser; violer] | **~ les intérêts de q.** | to hurt (to be prejudicial to) sb.'s interests ‖ jds. Interessen verletzen (beeinträchtigen).
**blesser** *v* Ⓒ [offenser] | **~ q.** | to offend sb. (sb.'s feelings) ‖ jdn. verletzen (beleidigen) (kränken) | **se ~ de qch.** | to take offence at sth.; to be offended by sth. ‖ an etw. Anstoß nehmen; durch etw. verletzt (beleidigt) sein.
**blessure** *f* | wound; [bodily] injury ‖ Verwundung *f*; [körperliche] Verletzung *f* | **coups et ~ s; ~ s volontaires** | assault and battery ‖ vorsätzliche Körperverletzung *f*; schwere tätliche Beleidigung *f* | **faire une ~ à q.** | to wound sb.; to inflict a wound on sb. ‖ jdn. verwunden; jdm. eine Wunde (eine Verletzung) zufügen | **sans ~** | unwounded; unhurt ‖ unverwundet; unverletzt.
**bleu** *m* [photocopie bleue] | blue print; blueprint ‖ Blaupause *f*; Lichtpause *f* | **tirer des ~ s de qch.** | to blueprint sth. ‖ von etw. Blaupausen machen; etw. abpausen.
**bloc** *m* Ⓐ | **achat en ~** | purchase in the lump ‖ Kauf *m* in Bausch und Bogen | **~ de marchandises** | lot (job lot) of goods ‖ Warenposten *m* | **acheter qch. en ~** | to buy sth. in the lump ‖ etw. in Bausch und Bogen kaufen | **vendre qch. en ~** | to sell sth. in the lump ‖ etw. in (über) Bausch und Bogen verkaufen.
**bloc** *m* Ⓑ | coalition; block ‖ Koalition *f*; Block *m* | **~ d'alliances** | block of alliances ‖ Bündnisblock | **~ de l'Est** | Eastern Block ‖ Ostblock | **formation d'un ~ (de ~ s)** | forming a block; block formation ‖ Blockbildung *f* | **~ économique** | economic bloc ‖ Wirtschaftsblock | **~ neutre (de pays neutres)** | block of neutral countries; neutral block ‖ Block von Neutralen; neutraler Block | **faire ~ contre** | to form a block against; to unite against ‖ einen Block bilden gegen; sich vereinigen gegen.
**blocage** *m* | freeze ‖ Stopp *m* | **~ des prix** | price freeze ‖ Preisstopp | **~ des salaires** | wage freeze ‖ Lohnstopp.
**bloc-correspondance** *m* | writing pad ‖ Schreibblock *m*.
**— -notes** *m* | note (memorandum) pad (block); scratch pad [USA] ‖ Notizblock *m*.
**— -or** *m* | gold (gold-currency) block ‖ Goldblock *m*; Goldwährungsblock.
**— -sténo** *m* | shorthand notebook (pad) ‖ Steno(gramm)block *m*; Stenogrammheft *n*.
**blocus** *m* | blockade ‖ Blockade *f* | **forcement de ~** | blockade running ‖ Durchbrechung *f* der Blockade | **forceur de ~** | blockade runner ‖ Blockadebrecher *m* | **levée du ~** | raising of the blockade ‖ Aufhebung *f* der Blockade | **renforcement du ~** | tightening of the blockade ‖ Verschärfung *f* der Blockade.
★ **~ commercial** | trade blockade ‖ Handelsblockade | **~ économique** | economic blockade ‖ Wirtschaftsblockade | **~ effectif** | effective blockade ‖ wirksame Blockade | **~ fictif** | paper blockade ‖ unwirksame Blockade | **~ maritime** | blockade by sea ‖ Seeblockade | **~ rigoureux** | close blockade ‖ streng durchgeführte Blockade.
★ **déclarer un port en état de ~** | to blockade (to impose the blockade on) a port ‖ über einen Hafen die Blockade (den Blockadezustand) verhängen | **faire le ~** | to blockade ‖ blockieren | **forcer le ~** | to run the blockade ‖ die Blockade durchbrechen | **lever le ~** | to raise the blockade ‖ die Blockade aufheben | **renforcer le ~** | to tighten (to tighten up) the blockade ‖ die Blockade verschärfen.
**bloqué** *adj* | **avoir ~** | blocked credit balance ‖ gesperrtes Guthaben *n*; Sperrguthaben | **compte ~** | blocked account ‖ Sperrkonto *n*.
**bloquer** *v* Ⓐ | **~ un chèque** | to stop a cheque ‖ einen Scheck sperren (sperren lassen) | **~ un compte** | to block an account ‖ ein Konto sperren.
**bloquer** *v* Ⓑ [faire le blocus] | **~ un port** | to blockade a port ‖ einen Hafen blockieren.
**bois** *m* | **chantier de ~** | wood depot (yard) ‖ Holzlager *n*; Holzlagerplatz *m* | **~ de construction; ~ de charpente; ~ de service** | lumber; timber ‖ Bauholz *n*; Nutzholz | **chantier de ~ de construction** | lumber (timber) yard ‖ Zimmerplatz *m* | **commerce de ~ de construction** | timber trade ‖ Holzhandel *m* | **marchand de ~ de construction** | timber merchant ‖ Holzhändler *m* | **coupe de ~** | rate of felling ‖ Holzeinschlag *m* | **~ de délit** | stolen wood ‖ gestohlenes (gefreveltes) Holz *n*.
**bois** *mpl* Ⓐ | **~ communaux** | common of wood ‖ Gemeindewaldung *f*.
**bois** *mpl* Ⓑ | **les ~ de justice** | the gallows; the scaffold; the guillotine ‖ der Galgen; das Schafott.
**boisage** *m*; **boisement** *m* | timbering; afforestation ‖ Aufforstung *f*.
**boiser** *v* | to afforest ‖ aufforsten.
**boisson** *f* | **impôt sur les ~ s** | tax on beverages ‖ Getränkesteuer *f*.
**boîte** *f* | **~ aux lettres** | letter box ‖ Briefkasten *m* | **~ postale** | post office box ‖ Postfach *n*; Postschließfach.
**boiteux** *adj* | **étalon ~** | limping standard ‖ hinkende Währung *f* | **paix ~ se** | patched-up peace ‖ notdürftig zustandegebrachter Friede *m*.
**bombarder** *v* | **~ q. de questions** | to bombard sb. with questions ‖ jdn. mit Fragen bombardieren.
**bomerie** *f* | bottomry ‖ Bodmerei *f*.
**bon** *m* Ⓐ | note; voucher; ticket ‖ Beleg *m*; Schein *m* | **~ de caisse** | cash order; order to pay (for payment) ‖ Kassenanweisung *f*; Zahlungsanweisung; Auszahlungsanweisung | **~ de commande** | order form; purchasing order ‖ Bestellschein; Bestellzettel *m* | **~ de commission** ① | commission order (note) ‖ Auftrag *m* | **~ de commission** ② | commission order form ‖ Auftragszettel *m*; Auftragsformular *n* | **~ d'importation** | import permit (licence) (certificate) ‖ Einfuhrschein *m*; Einfuhrgenehmigung *f*; Einfuhrbewilligung *f*; Einfuhrlizenz *f* | **~ de livraison** | delivery order (note) ‖ Lie-

ferschein m | ~ **de marchandise** | goods voucher || Warengutschein m | ~ **d'ouverture** | inspection order || Besichtsbescheinigung f | ~ **de réception** | receiving order || Annahmeschein m | ~ **de renouvellement** | talon of a sheet of coupons; renewal coupon || Zinserneuerungsschein m; Talon m.

**bon** m Ⓑ | bond || Anweisung f | ~ **de la défense nationale** | war (liberty) bond || Kriegsanleihe f | ~ **de jouissance** | bonus certificate || Genußschein m | ~ **à lots** | prize (lottery) (premium) bond || Lotterieanleihe f | ~ **de paye** | pay bill (voucher) || Zahlungsanweisung | ~ **au porteur** | bearer bond || Schuldverschreibung f auf den Inhaber; Inhaberschuldverschreibung | ~ **de poste** | postal order || Postanweisung | ~ **du Trésor; ~ du Trésor public** | Treasury bond; Exchequer bill || Schatzanweisung | ~ **à vue** | sight draft || bei Vorzeigung (bei Sicht) zahlbare Anweisung.

★ ~ **nominatif** | registered bond (debenture) || auf den Namen lautende Schuldverschreibung f (Obligation f) | ~ **postal de voyage** | post office traveller's cheque || Postreisescheck m.

**bon** m Ⓒ [billet] | bill (note) of hand; I.O.U. || Handschuldschein m.

**bon** adj Ⓐ | **billet de banque** | good bank-note || echte Banknote | **~ne conduite** | good conduct (behavio(u)r) || gute Führung | **certificat de ~ne conduite (de ~ne vie et mœurs)** | good-conduct certificate || Sittenzeugnis; Leumundszeugnis | **~ ne créance** | good debt || gute (sichere) Forderung | **~ne éducation; ~nes manières** | good breeding || gute Erziehung (Manieren) | **~ne entente** | good feeling || gutes Einvernehmen | **d'une ~ne famille** | good-class; of good family || aus guter Familie | **~ne foi** | good faith || guter Glaube | **de ~ne foi** | of (in) good faith; bona fide || guten Glaubens; in gutem Glauben; gutgläubig | **acquéreur de ~ne foi** | purchaser in good faith; bona fide purchaser || gutgläubiger Erwerber | **acquérir qch. de ~ne foi** | to buy sth. in good faith || etw. gutgläubig erwerben | **être dans les ~nes grâces de q.** | to be in sb.'s goodwill || bei jdm. gut angeschrieben sein | **en ~ne intelligence** | on good terms || in gutem Einvernehmen | **~nes mœurs** | morality || gute Sitten | **contraire aux ~nes mœurs** | against (contrary to) (opposed to) public policy || gegen die guten Sitten | **~nes nouvelles** | good news || gute Nachrichten | **~ne occasion** | good opportunity || günstige Gelegenheit | **~ parti** | good marriage || gute Partie | **~ne presse** | good press || gute (günstige) Aufnahme in der Presse; gute Presse | **~s rapports** | good understanding || gutes Einvernehmen | **avoir de ~s rapports** | to be on good terms with sb. || mit jdm. in gutem Einvernehmen leben; zu jdm. in guten Beziehungen stehen | **de ~ne société** | good-class || aus guter Gesellschaft (Familie) | **vivre en ~s termes avec q.** | to be on good terms with sb. || zu jdm. gute Beziehungen haben | **de ~ne vente** | easily (readily) sold || gut (leicht) verkäuflich; leicht zu verkaufen

| **de ~ voisinage** | goodneighbo(u)rly || gutnachbarlich | **rapports de ~ voisinage** | goodneighbo(u)rly relations; good-neighbo(u)rliness; good-neighbo(u)rship || gutnachbarliche Beziehungen; gute Nachbarschaft.

**bon** adj Ⓑ | ~ **pour** | good for || gut für | ~ **pour aval** | as surety || als Bürge.

**boni** m Ⓐ [excédent] | surplus || Überschuß m; Guthaben n.

**boni** m Ⓑ [bénéfice] | profit; bonus || Gewinn m.

**boni** m Ⓒ [rabais] | rebate; allowance || Abschlag m.

**bonification** f Ⓐ | allowance; rebate; discount || Nachlaß m; Vergütung f | ~ **d'ancienneté d'échelon** | additional (special) seniority || Verbesserung hinsichtlich der Dienstaltersstufe | ~ **d'intérêt(s)** | interest relief grant; interest subsidy (rebate) || Zinsermäßigung f; Zinssubvention; Zinsbegünstigung f | ~ **de taxe** | tax refund || Steuerrückvergütung f.

**bonification** f Ⓑ [déport] | backwardation || Kursabschlag m; Deport m.

**bonification** f Ⓒ [amélioration] | amelioration; improvement of land || Amelioration f; Bodenverbesserung f.

**bonifier** v Ⓐ | to allow || vergüten; gewähren | ~ **q. d'une remise** | to allow sb. a discount || jdm. einen Nachlaß gewähren | ~ **qch. à q.** | to credit sth. to sb.; to place sth. to sb.'s credit || jdm. etw. gutbringen (gutschreiben).

**bonifier** v Ⓑ [subsidier les intérêts] | to subsidize the interest rate(s); to grant interest relief || die Zinsen ermäßigen (subventionieren) | **prêt à ~** | subsidized loan || zinsbegünstigtes Darlehen n.

**bonifier** v Ⓒ [réparer] | to make good (up) || ersetzen | ~ **une perte** | to make good a loss || einen Verlust ersetzen (wieder gutmachen).

**bonifier** v Ⓓ [améliorer] | to ameliorate; to improve land || ameliorieren; den Boden verbessern | **se ~** | to improve; to become better || besser werden.

**bon marché** m | cheapness; low price || Billigkeit f; niedriger Preis m | **d'un ~ exceptionnel** | exceptionally cheap || außergewöhnlich billig | **acheter qch. à ~** | to buy sth. cheap || etw. billig (preiswert) (günstig) kaufen.

**bon marché** adj | cheap; inexpensive || billig; preiswert | **argent ~** | cheap money || billiges Geld n.

**bon-prime** m | free-gift coupon || Zugabegutschein m; Rabattmarke f.

**bonté** f Ⓐ [bienveillance] | kindness; benevolence || Güte f; Wohlwollen n.

**bonté** f Ⓑ [qualité] | good quality || Güte f; gute Qualität f.

**bord** m | **à ~; à ~ d'un vaisseau** | on board; aboard; on board ship || an Bord; an Bord eines Schiffes | **à son ~** | on board his ship || an Bord seines Schiffes | **agent metteur à ~** | forwarding (shipping) agent || Verfrachter m; Transportmakler m; Spediteur m | **les hommes du ~** | the ship's company (crew) || die Besatzung; die Schiffsbesatzung | **livre de ~** Ⓐ; **journal de ~** | ship's journal (log); logbook;

**bord** *m, suite*
log; sea journal ‖ Schiffsjournal *n;* Logbuch *n;* Bordbuch | **livre de** ~ ② | ship's register (manifest) ‖ Laderegister | **livres (papiers) (pièces) de** ~ | ship's papers (books) ‖ Schiffspapiere *npl;* Bordpapiere; Schiffsbücher *npl* | **le long du** ~ | alongside ‖ längsseits | **mise à** ~ | putting on board; shipping; shipment; lading ‖ Verladung *f;* Verladen *n;* Verschiffung *f;* Verbringung *f* an Bord | **frais de mise à** ~ | shipping (lading) charges (expenses) ‖ Verschiffungsspesen *pl;* Verladungsspesen | **être** ~ **à quai** | to be alongside the quay ‖ am Kai liegen | **faux** ~ | list | Schlagseite *f*| **aller (rentrer) à** ~ | to go on board; to embark; to take ship ‖ an Bord gehen; sich einschiffen.

**bordereau** *m* Ⓐ [état détaillé] | list; memorandum; schedule ‖ Verzeichnis *n;* Liste *f;* Aufstellung *f* | ~ **de chargement** | ship's (captain's) (freight) manifest; manifest (memorandum) of the cargo; freight list; list of freight ‖ Ladeverzeichnis; Frachtliste; Frachtgüterliste; Ladungsmanifest *n* | ~ **de coupons** | list of investments (of securities) ‖ Wertpapierliste; Stückeverzeichnis | ~ **d'encaissement;** ~ **d'effets à l'encaissement** | list of bills for collection ‖ Liste der Einzugswechsel | ~ **d'escompte** | list of bills for discount; discount note ‖ Liste der Diskontwechsel | ~ **d'expédition** | list of securities ‖ Stückeverzeichnis | ~ **de paie** | payroll; pay sheet ‖ Lohnliste; Gehaltsliste | ~ **de pièces** ① | list of documents (of enclosures) ‖ Anlageverzeichnis; Beilagenverzeichnis | ~ **de pièces** ② [d'un dossier] | docket ‖ Verzeichnis der Aktenstücke [eines Prozeßaktes] | ~ **de portefeuille** | list of securities (of investments) ‖ Stückeverzeichnis; Wertschriftenverzeichnis [S] | ~ **de prix;** ~ **des prix** | price list ‖ Preisliste; Preisverzeichnis.

**bordereau** *m* Ⓑ | note; statement ‖ Note; Schein *m* | ~ **de caisse** | cash statement ‖ Kassenausweis *m* | ~ **de compte** | statement of account ‖ Kontoauszug *m* | ~ **de consignation** | deposit receipt; certificate of deposit ‖ Depotschein; Hinterlegungsschein | ~ **de crédit** | credit note ‖ Gutschriftanzeige *f;* Gutschrift *f;* Kreditnote *f* | ~ **de débit** | debit note ‖ Belastungsanzeige; Lastschrift; Debetnote | ~ **de douane** | customhouse note ‖ Zollrechnung *f* | ~ **d'expédition;** ~ **d'envoi** | dispatch (consignment) note; way (shipping) bill ‖ Versandanzeige *f;* Versandschein *m;* Verladeschein; Ladeschein | ~ **de factage** | delivery sheet ‖ Lieferschein | ~ **d'inscription** | certificate of entry (of registration) (of registry) ‖ Eintragungsbescheinigung *f* | ~ **de recouvrement** | collection (recovery) order ‖ Einziehungsanordnung *f* | ~ **de versement** | paying-in (deposit) slip ‖ Einzahlungsschein *m;* Erlagschein.

**bordereau** *m* Ⓒ [détail d'une opération effectuée] | ~ **d'achat;** ~ **de contrat;** ~ **de négociation de vente** | purchase (sales) contract (note); contract (bought) note; note of sale ‖ Kaufnote *f;* Schlußschein *m* (Schlußnote *f*) über den (einen) Kauf | ~ **d'agent de change;** ~ **de bourse;** ~ **de change;** ~ **de courtage** | broker's (stockbroker's) contract (contract note) ‖ Schlußnote *f* des Maklers (des Börsenmaklers).

**bordure** *f* | Etat de ~ | bordering (neighbo(u)ring) state (country); border state ‖ Randstaat *m;* Nachbarstaat; benachbarter Staat.

**bordurer** *v* | to border ‖ angrenzen.

**bornage** *m* Ⓐ | demarcation; marking out; staking; setting boundaries ‖ Abgrenzung *f;* Vermarkung *f;* Abmarkung *f;* Grenzscheidung *f*| **action en** ~ | action for the fixation of boundaries ‖ Grenzscheidungsklage *f* | **pierre de** ~ | boundary mark (stone) ‖ Grenzstein *m;* Grenzzeichen *n;* Markstein *m* | **poteau de** ~ | boundary post ‖ Grenzpfahl *m;* Grenzpfosten *m*.

**bornage** *m* Ⓑ [établissement des bornes] | boundary [of a staked claim] ‖ Umgrenzung *f* [eines abgesteckten Stück Landes].

**bornage** *m* Ⓒ [cabotage] | limited coastal navigation; home-trade navigation ‖ Küstenschiffahrt *f* im Binnenhandel.

**borne** *f*| boundary mark (stone) (post); border stone ‖ Grenzstein *m;* Grenzzeichen *n;* Grenzpfahl *m;* Markstein *m* | **déplacement (suppression) des** ~ **s** | removing of boundary marks ‖ Versetzen *n* (Entfernung *f*) von Grenzzeichen | ~ **routière** | milestone ‖ Meilenstein *m* | **déplacer une** ~ | to change the place of a boundary mark ‖ einen Grenzstein versetzen | **enlever une** ~ | to remove a boundary mark ‖ einen Grenzstein entfernen | **planter une** ~ | to set (to fix) a boundary mark ‖ einen Grenzstein setzen.

**borné** *adj* | limited; restricted ‖ beschränkt; begrenzt.

**borner** *v* Ⓐ [mettre des bornes] | to mark out; to mark the boundaries; to set boundary marks ‖ abmarken; abgrenzen; Grenzzeichen setzen | ~ **une route** | to set up milestones along a road ‖ Meilensteine (Kilometersteine) an einer Straße setzen.

**borner** *v* Ⓑ [limiter] | to limit; to restrict ‖ begrenzen; beschränken | **se** ~ | to restrict os., to exercise self-restraint; to hold back; to maintain an attitude of reserve ‖ sich zurückhalten; sich Zurückhaltung auferlegen; Zurückhaltung üben | **se** ~ **à qch.** | confine (to restrict) (to limit) os. to sth. ‖ sich auf etw. beschränken | **se** ~ **à dire qch.;** **se** ~ **à faire quelques remarques** | to limit (to confine) oneself to making a few remarks; simply to make a few remarks ‖ sich auf einige Bemerkungen beschränken | **cette décision se** ~ **à ceci** | this decision simply amounts to (states) this ‖ diese Entscheidung besagt nichts mehr als dieses | **son appréciation se** ~ **à celà** | his assessment is confined to that (does not go beyond that) ‖ sein Urteil geht nicht über dieses hinaus.

**bornes** *fpl* | boundaries; limits; bounds ‖ Grenzen *fpl* | **dépasser toutes les** ~ ; **ne pas avoir (mettre) de** ~ | to go beyond (to pass) all bounds; to have (to know) no bounds ‖ sich über alle Schranken

(Grenzen) hinwegsetzen; keine Grenzen kennen (haben) | **s'imposer des** ~ | to restrain os. || sich Beschränkungen auferlegen | **mettre des** ~ **à qch.** | to put (to set) bounds to sth. || etw. beschränken; etw. in Schranken halten; einer Sache Grenzen setzen | **outrepasser les** ~ **de vérité** | to overstep (to deviate from) the truth || von der Wahrheit abweichen | **passer les** ~ | to exceed (to overstep) the limit || die Grenze überschreiten | **connaître ses** ~ | to know one's limitations || seine Grenzen kennen | **sans** ~ | limitless; boundless; without limit || unbeschränkt; unbegrenzt; schrankenlos; ohne Schranken; grenzenlos.

**borne signal** *m* | triangulation point || Vermessungszeichen *n*.

**bornoyer** *v* | to stake off; to mark off || abmarken; vermarken.

**«Bottin»** *m* [annuaire des téléphones] | **«le** ~ **»** | the classified telephone directory || das Branchentelephonbuch.

**bouleversé** *adj* | in disorder; upset || in Unordnung geraten.

**bouleverser** *v* Ⓐ [mettre qch. en grand désordre] | ~ **qch.** | to put sth. into disorder; to throw sth. into confusion || etw. durcheinander (in Unordnung) bringen.

**bouleverser** *v* Ⓑ [troubler] | to upset (to overthrow) sth. || etw. über den Haufen werfen.

**bouquinerie** *f* Ⓐ | second-hand bookshop || Altbuchhandlung *f*; Antiquariat *n*.

**bouquinerie** *f* Ⓑ [commerce de vieux livres] | second-hand book-trade || Altbuchhandel *m*; Antiquariat *n*.

**bouquiniste** *m* [marchand de vieux livres] | second-hand bookseller || Altbuchhändler *m*; Antiquar *m*.

**bourgeois** *m* Ⓐ | commoner || Bürgerlicher *m*.

**bourgeois** *m* Ⓑ | citizen || Bürger *m* | **les petits** ~ | the lower middle-class; small business people; tradespeople || der kleine Bürgerstand; die kleinen Geschäftsleute.

**bourgeois** *m* Ⓒ [habit] | **en** ~ | in plain (civilian) clothes || in Zivil; in bürgerlicher Kleidung | **agent de police en** ~ | plain-clothes detective || Polizeibeamter *m* in Zivil.

**bourgeois** *adj* Ⓐ | middle-class || bürgerlich | **pension** ~ **e** | private boarding-house || Privatpension *f*.

**bourgeois** *adj* Ⓑ | caution ~ **e** | sufficient (proper) surety; security given by a solvent man || Sicherheitsleistung *f* (Sicherheit *f*) durch Stellung eines tauglichen Bürgen.

**bourgeoisie** *f* Ⓐ [les citoyens] | **la** ~ | the citizens; the community || die Bürger *mpl*; die Bürgerschaft *f*.

**bourgeoisie** *f* Ⓑ [la classe bourgeoise] | **la** ~ | the middle class || das Bürgertum *n*; der Mittelstand *m* | **de bonne** ~ | of good social standing || in guter gesellschaftlicher Position | **la haute** ~ | the upper middle class || der obere Mittelstand; die bürgerliche Oberschicht | **la petite** ~ | the lower middle class; the small business people; the tradespeople || der kleine Bürgerstand; die kleinen Geschäftsleute.

**bourgmestre** *m* | mayor; burgomaster || Bürgermeister *m*.

**bourreau** *m* Ⓐ [exécuteur] | executioner || Scharfrichter *m*.

**bourreau** *m* Ⓑ | hangman || Henker *m*.

**bourse** *f* Ⓐ | purse || Börse *f*; Geldbörse *f*; Geldtasche *f* | **sans** ~ **délier** | without any expense || ohne irgendwelche Ausgaben | **faire** ~ **commune** | to share the expense || sich in die Ausgaben (Kosten) teilen | **faire** ~ **à part** | to keep separate accounts || getrennte Konten führen.

**bourse** *f* Ⓑ | exchange; market || Börse *f*; Markt *m* | **admission à la** ~ | admission to (to quotation at) the stock exchange || Zulassung *f* zur Börse (zum Handel an der Börse); Börsenzulassung *f* | **avant-** ~ | outside market [before opening of the stock exchange] || Vorbörse | **bulletin (journal) de la** ~ ① | official market report; money market report (intelligence); market gazette || Börsenbericht *m*; Kursbericht; Börsennachrichten *fpl* | **bulletin (journal) de la** ~ ② | financial newspaper || Börsenblatt *n*; Börsenzeitung *f* | ~ **de (du) commerce**; ~ **de marchandises** | produce exchange; commodity market || Warenbörse; Produktenbörse | **commission (direction) de la** ~ | stock exchange committee || Börsenausschuß *m*; Börsenvorstand *m* | ~ **d'effets** | stock (securities) exchange (market) || Effektenbörse *f*; Effektenmarkt *m* | ~ **d'effets publics** | bond market || Rentenmarkt | ~ **des frets** | shipping exchange || Frachtenbörse | **impôt sur les opérations de** ~ | turnover tax on stock exchange dealings; stock exchange turnover tax || Börsenumsatzsteuer *f* | **manœuvre de** ~ | stock exchange manœuvre || Börsenmanöver *n* | **opérations (transactions) de** ~ ① | stock exchange transactions (business) || Börsengeschäfte *npl*; Börsentransaktionen *fpl* | **opérations (transactions) de** ~ ② | trading (dealings) on the stock exchange || Handel *m* an der Börse; Börsenhandel | **ordre de** ~ | order to buy (to sell) on the stock exchange || Börsenauftrag *m* | **registre de la** ~ | stock exchange register; official list || Börsenregister *n* | **règlement de la** ~ | stock exchange regulations || Börsenordnung *f* | ~ **de (du) travail** | labo(u)r (employment) exchange || Arbeitsbörse *f* | **valeurs de** ~ | stock exchange securities || Börsenpapiere *npl*; börsenfähige Werte *mpl*; börsengängige Papiere | ~ **de (des) valeurs** | stock (securities) exchange; stock market || Wertpapierbörse *f*; Effektenbörse; Effektenmarkt *m* | **être coté en** ~ ① | to be quoted on the stock exchange; to be on the official list || an der Börse notiert sein (werden) | **être coté en** ~ ② | to have a stock exchange value || einen Börsenwert haben | ~ **maritime** | shipping exchange || Frachtenbörse | **être négotiable en** ~ | to be admitted to the exchange (to the official quotation) || börsengängig sein; an der Börse gehandelt (notiert) werden | **traiter à la** ~ | to deal at the

**bourse** *f* Ⓑ *suite*
stock exchange || Börsengeschäfte treiben; an der Börse Geschäfte abschließen | **à la** ~ | on the stock exchange; in the market || an der Börse; auf dem Markt | **hors** ~ | in the outside market; on the street market [GB]; on the curb market [USA]; in the street || im Freiverkehr | **traité hors** ~ | traded in the outside market || außerbörslich gehandelt.
**bourse** *f* Ⓒ [~ d'enseignement; ~ d'études; ~ d'instruction] | scholarship || Stipendienfonds *m;* Studienbeihilfe *f;* Stipendium *n* | ~ **de séjour à l'étranger** | scholarship for studying abroad || Stipendium für ein Auslandsstudium | ~ **de voyage** | scholarship for a studying tour || Stipendium für eine Studienreise.
**boursicoter** *v* Ⓐ [faire de petites économies] | to make small savings || kleine Ersparnisse machen.
**boursicoter** *v* Ⓑ [faire de petites opérations à la bourse] | to speculate [in a small way]; (to dabble) on the stock exchange || an der Börse [mit kleinen Beträgen] spekulieren.
**boursicoteur** *m;* **boursicotier** *m* | small speculator || kleiner Börsenspekulant *m.*
**boursier** *m* Ⓐ [spéculateur] | speculator on the stock exchange || Börsenspekulant *m.*
**boursier** *m* Ⓑ [élève boursier] | student with a scholarship; holder of a scholarship; foundation scholar || Student *m* mit einem Studienfreiplatz; Schüler *m* mit einem Stipendium an einer staatlichen Schule.
**boursier** *adj* | **activité** ~ **ère** | activity on the stock exchange(s) || Betrieb *m* an der Börse (an den Börsen); Börsentätigkeit *f* | **chômage** ~ | stock exchange closing || Börsenruhe | **crise** ~ **ère** | stock exchange crisis || Börsenkrise *f* | **indice** ~ | stock exchange index || Börsenindex *m* | **tendance** ~ **ère** | trend of the market; stock exchange tendency || Börsentendenz *f* | **transactions** ~ **ères** | stock exchange transactions (operations) || Börsengeschäfte *npl;* Börsentransaktionen *fpl* | **valeur** ~ **ère** | market value (price) || Börsenwert *m;* Kurswert *m.*
**boutique** *f* | shop || Laden *m* | **arrière-** ~ | back shop || Laden im Hof | **garçon de** ~ | errand boy || Laufbursche *m* | **loyer de** ~ | shop rent || Ladenmiete *f* | **tenue de** ~ | shopkeeping || Betrieb *m* eines Ladengeschäftes | ~ **ouverte** | open shop || offenes Ladengeschäft.
★ **avoir** ~ ; **tenir** ~ | to keep (to run) a shop || einen Laden (ein Ladengeschäft) betreiben | **fermer** ~ ① | to close down || den Laden schließen | **fermer** ~ ②; **vendre sa** ~ | to give up one's shop; to shut up shop || seinen Laden (sein Geschäft) aufgeben (verkaufen) | **se mettre en** ~ ; **ouvrir une** ~ | to set up shop; to open up || einen Laden aufmachen; ein Ladengeschäft eröffnen | **parler** ~ | to talk shop || fachsimpeln.
**boutiquier** *m* | shopkeeper; tradesman || Ladeninhaber *m;* Geschäftsinhaber; Kleinhändler *m.*
**boycottage** *m* | boycott(ing) || Boykott *m;* Boykottieren *n;* Boykottierung *f* | **mouvement de** ~ | boycott movement || Boykottbewegung *f* | ~ **économique** | economic boycott || wirtschaftlicher Boykott; Wirtschaftsboykott.
**boycotter** *v* | ~ **q.** | to boycott sb.; to put sb. under a boycott || jdn. boykottieren; über jdn. den Boykott verhängen.
**boycotteur m** | boycotter || Boykottierer *m.*
**braderie** *f* | annual jumble sale [in the streets] || alljährlicher Verkauf *m* alter Reste [auf der Straße].
**branche** *f* Ⓐ | branch; division; line || Zweig *m;* Fach *n* | ~ **d'administration;** ~ **administrative** | line (branch) of administration || Verwaltungszweig | ~ **d'affaires;** ~ **de (du) commerce** | line (branch) of business (of commerce) (of trade) || Handelszweig; Geschäftszweig; Geschäftsbereich *m* | ~ **de l'économie** | branch (line) of business || Wirtschaftszweig | ~ **d'exploitation** | line (branch) of trade || Erwerbszweig | ~ **d'(de l') industrie** | branch (line) of industry || Industriezweig | ~ **de la production** | line of production || Produktionszweig | **d'usage dans la** ~ | customary in the trade || brancheüblich | **être au courant de la** ~ | to be well versed (well up) (an expert) in the trade || Fachmann sein; die Branche gut kennen; branchenkundig sein.
**branche** *f* Ⓑ [lignée] | line; branch || Linie *f* | ~ **de la famille** | branch of the family || Linie (Zweig) der Familie | ~ **maternelle** | maternal line || mütterliche Linie | ~ **paternelle** | paternal line || väterliche Linie | **avoir de la** ~ | to come from an illustrious family || von einer berühmten Familie abstammen.
**brassage** *f* | **impôt de** ~ | tax on brewing || Brausteuer *f.*
**bref** *adj* | **nouvelles** ~ **èves** | news in brief || Kurznachrichten *fpl;* Nachrichten in Kürze | **à** ~ **délai** | short-dated; short-termed; at short date (notice) || kurzfristig; mit kurzer Frist; auf kurze Sicht | **dans le plus** ~ **délai** | in (within) the shortest possible time; at the shortest notice || innerhalb kürzester Frist.
**brevet** *m* Ⓐ [diplôme] | certificate; license; permit || Urkunde *f;* Bescheinigung *f;* Zertifikat *n;* Diplom *n* | ~ **d'apprentissage** | articles || Lehrkontrakt *m;* Lehrvertrag *m* | ~ **d'aptitude;** ~ **de capacité** | certificate of qualification; proof of ability (of qualification) || Befähigungsnachweis *m;* Befähigungszeugnis *n;* Fähigkeitsnachweis *m* | ~ **de capitaine** | master's certificate || Kapitänspatent *n* | ~ **de francisation** | certificate of registry || Schiffspatent *n;* Schiffsregisterbrief *m* | ~ **d'importation** | import permit (certificate) || Einfuhrerlaubnis *f;* Einfuhrbescheinigung *f* | ~ **d'imprimeur** | printer's license || Konzession *f* (Lizenz *f*) zum Betrieb einer Druckerei | ~ **de nomination** | certificate of appointment; practising certificate || Bestallungsurkunde *f;* Bestallung *f* | ~ **d'officier** | officer's commission; commission || Offizierspatent *n* | ~ **de pilote** | pilot's certificate (license) || Piloten-

schein *m* | **passer son** ~ **de pilote** | to qualify as a pilot || seinen Pilotenschein erwerben (machen).
**brevet** *m* Ⓑ [~ d'invention] | patent; letters patent *pl* || Patent *n*; Erfindungspatent | **accord d'un** ~ ; **délivrance de (du) (d'un)** ~ | grant (granting) (issuance) of a patent (of letters patent) || Erteilung *f* eines Patentes; Patenterteilung *f* | **action en déchéance (en radiation) de** ~ | nullity action against a patent || Klage *f* auf Löschung des (eines) Patentes; Patentlöschungsklage | **action en délivrance de** ~ | action for the granting of letters patent (of a patent) || Klage auf Patenterteilung | **administration de** ~ **s** | administration of patents || Verwaltung *f* von Patenten; Patentverwaltung | **affaires de** ~ **s** | patent matters || Patentsachen *fpl* | **agence de** ~ **s (de** ~ **s d'inventions)** | patent agency; patent agent's office || Patentbüro *n*; Patentanwaltsbüro | **agent de** ~ **s** | patent agent (attorney) || Patentvertreter *m*; Patentanwalt *m* | **association d'agents de** ~ **s** | patent law association || Patentanwaltsvereinigung *f* | **chambre d'agents de** ~ **s** | patent bar || Patentanwaltskammer *f* | **annuité de** ~ | patent annuity; annual patent renewal fee || Patentjahresgebühr *f*; Patentgebühr *f*; Patenterneuerungsgebühr *f* | **bureau des** ~ **s** | patent office || Patentamt *n* | **cession d'un** ~ | assignment of a patent || Übertragung *f* eines Patentes | ~ **de combinaison** | combination patent || Kombinationspatent | **procédure de la délivrance des** ~ **s** | procedure of the granting of letters patent || Patenterteilungsverfahren *n*; Patentierungsverfahren | **demande de (du)** ~ | patent application; application for a patent (for letters patent) || Patentanmeldung *f* | **description de** ~ | patent specification (description) || Patentbeschreibung *f*; Patentschrift *f* | **droit des** ~ **s**; **loi sur les** ~ **s d'invention** | patent law (act) || Patentrecht *n*; Patentgesetz *n* | **droits de** ~ | patent (industrial) rights || Patentrechte *npl*; gewerbliche Schutzrechte *npl* | **durée du** ~ | duration (life) of a patent; term of letters patent || Dauer *f* (Laufzeit) eines Patents; Patentdauer | **expiration d'un** ~ | expiry of a patent || Erlöschen *n* (Ablauf *m*) eines Patentes; Patentablauf | **exploitation d'un** ~ | exploitation (utilization) of a patent || Verwertung *f* (Auswertung *f*) eines Patentes; Patentverwertung | **licence d'exploitation d'un** ~ | patent license || Patentlizenz *f* | **infraction de** ~ | infringement of a patent; patent infringement || Verletzung *f* eines Patentes; Patentverletzung | ~ **d'invention de dessin** | design patent || Gebrauchsmuster *n*; Geschmacksmuster | **législation sur les** ~ **s d'invention** | patent legislation || Patentgesetzgebung *f* | **en matière de** ~ **s** | in patent matters | in Patentsachen | ~ **d'origine** | original (basic) patent || Stammpatent | ~ **de perfectionnement** | patent of improvement (of amendment) (of addition) || Verbesserungspatent; Zusatzpatent | **possesseur (titulaire) du** ~ | patent holder; owner of the patent; patentee || Patentinhaber *m*; Inhaber des Patentes (des Schutzrechtes); Schutzrechtsinhaber | **protection par des** ~ **s** | protection by letters patent || Patentschutz *m* | **tribunal des** ~ **s** | patent court || Patentgerichtshof *m*.

★ ~ **antérieur** | prior patent || früheres (älteres) Patent; Vorpatentierung *f* | ~ **étranger** | foreign patent || Auslandspatent | ~ **expiré** | expired patent || abgelaufenes (erloschenes) Patent | ~ **principal** | principal (main) (basic) patent || Hauptpatent | ~ **secret** | secret patent || Geheimpatent.

★ **délivrer un** ~ | to grant (to issue) a patent || ein Patent erteilen | **exploiter un** ~ | to exploit a patent || ein Patent auswerten (verwerten) | **prendre un** ~ | to take out a patent; to take letters patent || sich [etw.] patentieren lassen | **protéger qch. par un** ~ | to patent sth.; to protect sth. by letters patent || etw. patentieren; etw. durch Patent schützen | **laisser périmer (renoncer à) un** ~ | to abandon (to drop) a patent; to permit a patent to lapse || ein Patent verfallen (fallen) lassen | **transmettre un** ~ **à q.** | to assign (to transfer) a patent to sb. || auf jdn. ein Patent übertragen.
**brevetabilité** *f* | patentability || Patentfähigkeit *f*; Patentierfähigkeit; patentrechtliche Schutzfähigkeit.
**brevetable** *adj* | patentable || patentfähig; schutzfähig; patentrechtlich schutzfähig | **invention** ~ | patentable invention || patentfähige Erfindung *f* | **nouveauté** ~ | patentable novelty || patentfähige Neuheit *f*.
**brevetage** *m* | patenting; obtaining patent protection || Patentierung *f*; Erlangung *f* des Patentschutzes.
**breveté** *m* | patentee; patent holder (owner); owner of a patent || Patentinhaber *m*; Inhaber eines Patentes (eines Schutzrechtes).
**breveté** *adj* Ⓐ [muni d'un brevet] | **courtier** ~ | certified broker (agent) || amtlich zugelassener Makler *m* | **pilote** ~ | licensed pilot || amtlich zugelassener Pilot *m*.
**breveté** *adj* Ⓑ [protégé par des brevets] | patented; protected (secured) by letters patent || patentiert; patentrechtlich geschützt | **articles** ~ **s** | patent articles (goods) || geschützte Artikel *mpl*; Markenartikel | **digne d'être** ~ | worthy of being patented || patentwürdig | **antérieurement** ~ | protected by prior patent || vorpatentiert | **non** ~ | not patented; unpatented; not protected by letters patent || nicht patentiert; unpatentiert; patentrechtlich nicht geschützt | ~ **ou non** | patented or unpatented || patentiert oder nicht patentiert.
**breveter** *v* | to patent; to grant (to issue) a patent; to grant letters patent || patentieren; ein Patent erteilen | **faire** ~ **une invention** | to take out a patent (to take out letters patent) for an invention || für eine Erfindung ein Patent beantragen | **se faire** ~ **qch.** | to obtain a patent for sth. || sich etw. patentieren lassen.
**bric-à-brac** *m* | curios; junk || Antiquitäten *fpl* | **boutique (magasin) de** ~ | curio (second-hand) shop || Antiquitätenhandlung *f*; Altwarengeschäft *n*;

**bric-à-brac** *m, suite*
   Trödlergeschäft | **marchand de** ~ | curio (second-hand) dealer || Antiquitätenhändler *m;* Altwarenhändler; Trödler *m.*
**brièvement** *adv* | briefly; succinctly || kurzgefaßt.
**brièveté** *f* Ⓐ [concision] | briefness; conciseness || Kürze *f* der Fassung | **pour plus de** ~ | for brevity's sake || der Kürze halber (wegen).
**brièveté** *f* Ⓑ [courte durée] | shortness [of time] || Kürze *f* [der Zeit].
**brigade** *f* Ⓐ | squad; party; detachment || Abteilung *f;* Kommando *n* | ~ **mobile** [de la police] | flying brigade [of the police] || Überfallkommando [der Polizei].
**brigade** *f* Ⓑ [équipe] | party of workmen | Rotte *f* von Arbeitern | **chef de** ~ | foreman; overseer || Rottenführer *m;* Vorarbeiter *m.*
**brigade** *f* Ⓒ | shift | Schicht *f* | **travail à** ~ **s relevées** | working in shifts || Arbeit *f* in Schichten.
**brigadier** *m* | ~ **de police** | police sergeant || Polizeiunteroffizier *m.*
**brigand** *m* | robber; bandit; brigand || Straßenräuber *m;* Bandit *m* | **bande de** ~ **s** | gang of bandits || Räuberbande *f;* Bande von Straßenräubern.
**brigandage** *m* Ⓐ [pillage sur les grands chemins] | highway robbery | Straßenraub *m.*
**brigandage** *m* Ⓑ [vol à main armée] | gang robbery || Bandenraub *m.*
**brigandage** *m* Ⓒ | banditism; banditry || Straßenräuberei *f;* Banditenunwesen *n.*
**brigue** *f* [intrigue] | intrigue || Intrige *f.*
**briguer** *v* Ⓐ [rechercher qch. avec ardeur] | ~ **qch.** | to solicit sth. || sich um etw. bewerben | ~ **des voix** | to canvass for votes || Stimmen werben.
**briguer** *v* Ⓑ [tâcher d'obtenir qch. par intrigue] | ~ **qch.** | to try to obtain sth. by intrigues || versuchen, etw. durch Intrigen zu erlangen.
**brigueur** *m* | schemer; intriguer || Intrigant *m.*
**bris** *m* Ⓐ | breaking; breakage || Brechen *n;* Bruch *m* | **assurance contre le** ~ **des glaces** | plate glass insurance || Glasbruchversicherung *f.*
**bris** *m* Ⓑ | wilful breaking; smashing || gewaltsames Aufbrechen *n* (Erbrechen *n*) | ~ **de clôture** | breach of close || Verletzung (unerlaubtes Betreten) der Einfriedung; Hausfriedensbruch | ~ **de prison** | prison breaking; jailbreak || Ausbrechen *n* aus dem Gefängnis | ~ **de scellé(s)** | breaking of the seal (of seals) || Erbrechen des Siegels (der Siegel); Siegelbruch *m.*
**bris** *m* Ⓒ [d'un navire] | wreckage; wreck || Schiffbruch *m;* Wrack *n* | **échouement avec** ~ | stranding with break || Strandung *f* und Schiffbruch | ~ **absolu** | total loss || Totalverlust *m.*
**brisable** *adj* | breakable || zu brechen.
**brisé** *adj* | **une existence** ~ **e** | a wrecked life || eine gescheiterte Existenz.
**brise-glace** *m* | icebreaker || Eisbrecher *m.*
**briser** *v* | to break || brechen | ~ **un accord** | to break (to violate) a contract (an agreement); to commit a breach of contract || einen Vertrag brechen (verletzen); einen Vertragsbruch begehen | ~ **un cachet** | to break a seal || ein Siegel erbrechen | ~ **une porte** | to break open (to force) a door || eine Tür aufbrechen (erbrechen) | ~ **toute résistance** | to break down all resistance || jeden Widerstand brechen.
**brocante** *f* Ⓐ; **brocantage** *m* | second-hand trade; dealing in second-hand goods (in curios) || Antiquitätenhändler *m;* Trödelhandel *m.*
**brocante** *f* Ⓑ [petite affaire] | small deal (bargain) || Bagatellgeschäft *n.*
**brocante** *f* Ⓒ [objet de peu de valeur] | trifle || wertloser Gegenstand *m.*
**brocanter** *v* [faire le brocantage; faire la brocante] | to deal in second-hand goods (in curios) || mit Antiquitäten handeln; Trödelhandel treiben; trödeln.
**brocanteur** *m;* **brocanteuse** *f* | second-hand (curio) dealer || Antiquitätenhändler(in) | **magasin de brocanteur** | second-hand (curio) shop || Antiquitätenhandlung *f;* Trödelgeschäft *n;* Trödelladen *m.*
**broche** *f* | bill of exchange for a small amount || Wechsel *m* über einen geringen Betrag.
**broché** *adj* | **édition** ~ **e** | edition in paper covers || broschierte Ausgabe | **livre** ~ | paper-backed (paper-covered) book; paperback || Taschenausgabe.
**brochure** *f* | pamphlet; booklet || Broschüre *f;* Büchlein *n.*
**brosse** *f* | **épreuve à la** ~ | brush (stone) proof || Bürstenabzug *m.*
**brouillard** *m* | day (waste) book || Kladde *f.*
**brouillon** *m* | rough (first) draft; sketch || Vorentwurf *m;* Entwurf *m;* Skizze *f* | ~ **de (d'une) lettre** | draft of a letter; draft letter || Entwurf eines Briefes; Briefentwurf | **faire le** ~ **d'un contrat** | to make a draft of a contract; to draft a contract || einen Vertragsentwurf machen; einen Vertrag entwerfen.
**brouillonner** *v* | to draft; to make (to prepare) a draft || entwerfen; einen Entwurf machen (vorbereiten).
**bruit** *m* | rumor [GB]; rumour [USA]; report || Gerücht *n;* Gerede *n* | **des** ~ **s dénués de fondement** | unfounded rumors || haltlose Gerüchte *npl* | **mise en circulation de** ~ **s** | spreading of rumors || Verbreitung *f* von Gerüchten | **des** ~ **s absurdes** | wild rumors || wilde Gerüchte | **des** ~ **s peu rassurants** | disquieting rumors || beunruhigende Gerüchte | **donner cours à (faire courir) des** ~ **s** | to set rumors afloat; to spread rumors || Gerüchte in Umlauf setzen; Gerüchte ausstreuen | ~ **s qui courent** | current reports (rumors) || Gerüchte im Umlauf | umlaufende Gerüchte | **le** ~ **court que . . .** | rumor has it that . . .; there are rumors of . . . || es geht das Gerücht, daß . . . (von . . .); das Gerücht geht um, daß . . .
**brûlant** *adj* | **papier** ~ | bill about to mature (maturing in a few days) (to mature shortly) || unmittelbar vor der Fälligkeit stehender Wechsel; in Kürze

fälliger Wechsel | **question ~ e** | burning question || brennende Frage.
**brut** *adj* Ⓐ | gross; rough || brutto; roh | **bénéfice(s) ~ (s)** | gross profit || Bruttogewinn *m* | **dividende ~ par action** | total dividend per share || Bruttodividende *f* pro Aktie | **fret ~** | gross freight || Bruttofracht *f;* Gesamtfracht | **les investissements ~ s** | the gross investment || das Gesamtinvestment; die Bruttoinvestitionen *fpl* | **jauge ~ e** | gross tonnage || Bruttotonnage *f* | **le montant ~** | the gross (total) amount; the total || der Gesamtbetrag; das Ganze | **poids ~** | gross weight || Bruttogewicht *n;* Rohgewicht | **produit ~** ; **rendement ~** ① | gross return (proceeds) || Bruttoertrag *m;* Bruttoerlös *m;* Rohertrag | **rendement ~** ② | gross yield || Bruttorendite *f* | **le rendement ~ moyen** | the average gross return || der mittlere Bruttoertrag | **recette ~ e** | gross receipts (takings) || Bruttoeinnahme *f;* Roheinnahme | **revenu ~** | gross income || Bruttoeinkommen *n* | **moyenne annuelle des revenus ~ s** | average yearly gross income || durchschnittlicher Bruttojahresverdienst *m* | **revenu nominal ~** | nominal gross income || nomineller Bruttoverdienst *m* | **valeur comptable ~ e** | gross book value || Bruttobuchwert *m.*
**brut** *adj* Ⓑ | raw || roh | **matériaux ~ s** | raw materials (material) || Rohmaterial(ien) *npl;* Rohstoffe *mpl.*
**brut** *adj* Ⓒ | **patente de santé ~ e; patente ~ e** | foul bill of health || Gesundheitspaß mit dem Vermerk «Ansteckend».
**budget** *m* [~ de l'Etat] | budget || Haushaltsplan *m;* Staatshaushalt *m;* Budget *n;* Etat | **avant-projet de ~** | preliminary draft budget || Vorentwurf *m* des Haushaltsplanes | **commission du ~** | budget committee || Haushaltsausschuß *m* | **~ en déficit** | budget in deficit || defizitärer Haushaltsplan | **équilibration du ~** | balancing of the budget || Balancierung *f* des Haushalts (des Staatshaushalts); Budgetausgleich *m* | **équilibre du ~** | balance of the budget || Gleichgewicht *n* des Staatshaushalts | **~ en équilibre** | balanced budget || ausgeglichener Staatshaushalt *m* | **fixation du ~** | making up the budget || Aufstellung *f* des Haushaltsplanes | **loi de ~ (du ~)** | budget (budgetary) law || Haushaltsgesetz *n;* Etatgesetz *n* | **le ~ de la marine** | the Navy estimates *pl* || der Marineetat | **projet de ~** ① | draft budget || Entwurf *m* des Haushaltsplanes | **projet de ~** ② | [the] estimates *pl;* budget bill || Haushaltsvoranschlag *m;* Haushaltsvorlage *f* | **les recettes du ~** | the budget revenue || die Einnahmen *fpl* des Haushaltsplanes | **~ déficitaire** | budget in deficit || unausgeglichener (defizitärer) Haushalt (Etat) | **~ extraordinaire** | emergency budget || außerordentlicher Haushaltsplan | **~ ordinaire** | ordinary budget || ordentlicher Haushalt | **~ pluriannuel** | multiannual budget; budget covering several years || mehrjähriger Haushaltsplan | **~ rectificatif** | amending budget || Berichtigungshaushaltsplan | **~ supplémentaire** | supplementary budget || Nachtragshaushaltsplan | **~ supplémentaire et rectificatif** | supplementary and amending budget || Nachtrags- und Berichtigungshaushaltsplan.
★ **équilibrer le ~** | to balance the budget || den Staatshaushalt balancieren (ins Gleichgewicht bringen) | **fixer le ~** | to prepare the estimates || den Etat (den Staatshaushalt) aufstellen | **inscrire qch. au ~** | to include sth. in the budget; to budget for sth.; to enter sth. in the budget || etw. im Budget (im Etat) (im Haushaltsplan) vorsehen | **présenter le ~** | to present (to introduce) the budget || das Budget (den Haushaltsplan) vorlegen (einbringen) | **voter le ~** | to pass the budget || den Haushaltsplan (den Etat) annehmen | **rétablir un ~ déficitaire** | to balance a budget in deficit || ein Haushaltsdefizit ausgleichen.
**budgétaire** *adj* | **année ~** ; **exercice ~** | fiscal (budgetary) year || Haushaltsjahr; Etatjahr | **déficit ~** | budget (budgetary) deficit; adverse budget || Haushaltdefizit; Etatdefizit | **équilibre ~** | balance of the budget || Gleichgewicht des Haushalts (des Staatshaushalts) | **loi ~** | budget (budgetary) law || Haushaltsgesetz; Etatgesetz | **période ~** | financial (fiscal) period || Finanzperiode | **prévisions ~ s** | budget forecast (estimates) || Haushaltsansätze | **situation ~** | budget statement || Haushaltsausweis | **rétablir (parvenir à rétablir) l'équilibre ~** | to balance the budget || den Haushalt (den Staatshaushalt) balancieren (ins Gleichgewicht bringen).
★ **titre ~** | budget title || Titel im Haushaltsplan | **chapitre ~** | budget chapter || Kapitel im Haushaltsplan | **article ~** | budget article || Artikel im Haushaltsplan | **poste ~** | budget item || Posten im Haushaltsplan.
**budgeté** *adj* [prévu au budget] | **les recettes ~ es** | the budgeted revenue || die im Haushaltsplan (im Etat) vorgesehenen Einnahmen *fpl.*
**budgéter** *v* | **~ qch.** | to include sth. in the budget; to budget for sth. || etw. im Budget (im Etat) (im Haushaltsplan) vorsehen.
**budget-type** *m* | sample budget || Musterhaushaltsplan *m.*
**bulletin** *m* Ⓐ [billet] | note; notice; ticket; voucher; certificate; form || Schein *m;* Bescheinigung *f;* Zeugnis *n;* Zettel *m;* Vordruck *m;* Formular *n* | **~ d'admission** | admission ticket || Eintrittskarte *f;* Einlaßkarte | **~ d'aliment** | declaration of (description of) insured interest; notice of interest declared || Angabe *f* des versicherten Wertes (des Versicherungsinteresses) (des Versicherungswertes) | **~ individuel d'arrivée** | police registration form || polizeilicher Anmeldeschein *m* (Meldeschein) | **~ de bagage; ~ d'enregistrement de bagages** | baggage ticket [GB]; luggage check [USA] || Gepäckschein *m;* Gepäckaufgabeschein *m* | **~ de caisse** | cash (sales) slip || Kassenzettel *m* | **~ des changes** | list of exchange; exchange list || Kursztettel *m;* Kursliste *f* | **~ de chargement; ~ de remise** | consignment (dispatch) note; shipping bill

**bulletin** *m* Ⓐ *suite*
(note); bill of lading || Ladeschein *m;* Verladeschein; Versandschein; Frachtbrief *m;* Konnossement *n* | ~ **des colis-messageries** | express parcel ticket || Expreßgutkarte *f* | ~ **de commande** | order form (sheet); purchasing order || Bestellschein *m* | ~ **de conduite** | certificate of good character (conduct) (behavio(u)r) || Führungszeugnis *n;* Leumundszeugnis; Sittenzeugnis | ~ **de consigne** | cloak-room (left-luggage) ticket || Aufbewahrungsschein *m;* Gepäckaufbewahrungsschein | ~ **de demande** | application form; form of application || Auftragsformular *n;* Auftragsvordruck *m* | ~ **de dépôt** ① | deposit receipt; receipt of deposit || Depotquittung *f;* Depotschein *m* | ~ **de dépôt** ② | certificate (letter) of deposit; safe custody receipt || Hinterlegungsschein *m;* Verwahrschein | ~ **d'envoi;** ~ **d'expédition** ① | dispatch (consignment) note; shipping bill (note) || Ladeschein *m;* Versandschein; Verladeschein | ~ **d'expédition** ② | bill of lading || Frachtbrief *m;* Konnossement *n* | ~ **d'expédition** ③ | postal dispatch note || Begleitadresse *f;* Postbegleitadresse | ~ **de librairie** | book order form || Bücherbestellkarte *f;* Bücher(bestell)zettel *m* | ~ **des lois** | law gazette || Gesetzblatt | ~ **de naissance** | birth certificate || Geburtsschein *m* | ~ **de pesage** | weight note (slip) || Wiegeschein *m;* Wiegezettel *m* | ~ **de remboursement** | cash on delivery form || Nachnahmeschein *m* | ~ **de renseignements;** ~ **de demande de renseignements** | inquiry (enquiry) form; questionnaire || Fragebogen *m* | ~ **de souscription** ① | application (subscription) form; form of application || Zeichnungsschein *m;* Zeichnungsformular *n* | ~ **de souscription** ② | allotment letter; letter of allotment || Zuteilung *f;* Zuteilungsbenachrichtigung *f* | ~ **de vente** | bill of sale || Verkaufsnote *f* | ~ **de versement** ① | paying-in slip (form) || Zahlkarte *f* | ~ **de versement** ② | deposit slip || Einzahlungsschein *m;* Erlagschein | ~ **postal** | dispatch note || Postbegleitschein *m* | ~ **supplémentaire** | address in case of need || Notadresse *f*.

**bulletin** *m* Ⓑ [ ~ de vote] | voting (balloting) (ballot) paper || Stimmzettel *m* | **scrutin par** ~ | balloting || Abstimmung *f* durch Abgabe von Stimmzetteln | **voter à l'aide de** ~ **s** | to vote by ballot; to take a ballot; to ballot || durch Stimmzettel abstimmen.

**bulletin** *m* Ⓒ [rapport] | official report; bulletin || amtlicher (offizieller) Bericht *m* | ~ **d'actualité(s)** | news bulletin || Extrablatt *n;* neueste Nachrichten *fpl* | ~ **des annonces légales;** ~ **officiel** | official gazette (newspaper) (organ) || amtliches Anzeigenblatt *n* (Organ *n*); Amtsblatt *n* | ~ **de la Bourse;** ~ **financier** | money market report (intelligence); financial newspaper (news *pl*) || Börsenbericht *m;* Kursbericht; Börsennachrichten *fpl;* Börsenzeitung *f* | ~ **du casier judiciaire** | extract from [sb.'s] police record || Strafregisterauszug *m* | ~ **de condamnation** | criminal record; record of convictions; [the] previous convictions || Strafliste *f;* Strafregister *n* | ~ **de la cote;** ~ **des cours** | stock exchange official list; list of quotations || amtlicher Kurszettel *m* (Kursbericht *m*) | ~ **des lois** | law gazette; gazette || Gesetzblatt *n;* Verordnungsblatt | ~ **judiciaire** | law report(s) || Gerichtszeitung *f* | ~ **mensuel** | monthly list || Monatsbericht *m*.

**buraliste** *m* Ⓐ | post office clerk || Postschalterbeamter *m*.

**buraliste** *m* Ⓑ [préposé d'un bureau de recette] | chief clerk at the tax office || Steuerkassenvorsteher *m*.

**bureau** *m* Ⓐ | office; bureau || Büro *n;* Geschäftsstelle *f;* Kontor *n* | ~ **d'achat** | purchasing office || Einkaufsbüro | **adresse de** ~ | office address || Büroadresse *f;* Geschäftsadresse | ~ **d'adresses** | address (addressing) (information) office (bureau) || Adressenbüro *n;* Adreßbüro; Nachweisstelle *f* | ~ **d'affaires** | business agency; general business agency (office); agency office; agency || Geschäftsstelle *f;* Geschäftsagentur *f;* Vertretung *f;* Agentur *f* | ~ **d'annonces** | advertising agency || Anzeigenannahmestelle *f;* Inseratenannahme *f;* Annoncenexpedition *f* | ~ **d'armement** | shipping business (office); shipowning business || Reederei *f;* Reedereigeschäft *n;* Schiffsreederei | **articles de** ~ | office supplies || Büromaterial(ien) *mpl;* Büroartikel *mpl* | ~ **d'assurances** | insurance office || Versicherungsbüro *n* | ~ **des bagages;** ~ **d'enregistrement de bagages** | luggage (luggage receiving) (luggage registration) office || Gepäckannahmestelle *f;* Gepäckabfertigung *f;* Gepäckexpedition *f;* Gepäckaufgabestelle | ~ **de banque** | bank || Bank *f* | ~ **de bienfaisance** | public relief office || Wohlfahrtsamt *n* | ~ **de (des) brevets** | patent office || Patentamt *n* | ~ **de cadastre** | land register || Katasteramt *n* | ~ **de change** | exchange office; exchange || Wechselstube *f* | ~ **des changes** | exchange control office || Devisenstelle *f* | **chef de** ~ | office manager; chief (head) (managing) (senior) clerk || Bürovorsteher *m;* Bürovorstand *m;* Bürochef *m* | ~ **de clearing** | clearing house (office) || Abrechnungsstelle *f;* Ausgleichsstelle; Liquidationskasse *f* | **commis de** ~ | office employee; clerk || Büroangestellter *m* | ~ **du commissaire** | office of the commissioner; commissioner's office || Kommissariat *n* | ~ **de conciliation** | board (court) of conciliation; conciliation board || Einigungsamt *n;* Schlichtungsamt *n;* Schlichtungsstelle | ~ **du contentieux** | legal department || Rechtsabteilung *f;* juristische Abteilung | ~ **des contributions** | revenue (tax) (tax collector's) office || Steueramt *n;* Finanzamt | ~ **de dactylographie** | typing (typewriting) office (service) || Schreibbüro *n* | ~ **de départ** | dispatching office || Abgangspostamt *n* | ~ **de dépôt** | office of posting || Aufgabepostamt *n;* Aufgabepostanstalt *f* | ~ **de destination** | office of destination || Bestimmungspostamt *n* | **le** ~ **du directeur** | the manager's office || das Direktionsbüro; die Direktion | ~ **de**

**bureau**

**douane** | custom-house; customs office || Zollamt n; Zollstelle f | ~ **d'écritures** | accounting (accounts) department || Buchhaltungsabteilung; Buchhaltung f | ~ **d'émission** | office of issue || Ausgabebüro n; Ausgabestelle f | **employé de** ~ | office employee; clerk || kaufmännischer Angestellter m; Büroangestellter | **employée de** ~ | lady (female) clerk || kaufmännische Angestellte f; Büroangestellte; Kontoristin f | **les employés de** ~ | the office staff (employees) || das kaufmännische Personal; das Büropersonal; die kaufmännischen Angestellten mpl | ~ **d'enregistrement** | registration office; registry || Registerstelle f; Registeramt n | ~ **de l'état civil** | registry office [GB]; register office [USA] || Standesamt n | ~ **d'expédition** ①; | shipping (forwarding) office || Versandbüro n; Expedition f | ~ **d'expédition** ② ~ **du fret** | freight office || Frachtannahmestelle f; Güterabfertigungsstelle; Speditionsbüro n; Speditionsagentur f | ~ **d'extraits de presse** | press-cutting agency || Zeitungsausschnittbüro n | **frais de** ~ | office expenses (expenditure) || Bürounkosten pl; Büroausgaben fpl; **garçon de** ~ | office boy; usher || Bürodiener m; Amtsdiener; Amtsbote m | ~ **du gouvernement** | government office || Regierungsamt n; Regierungsstelle; Amtsstelle f | **heures de** ~ | office (business) hours || Geschäftsstunden fpl; Bürostunden | ~ **des hypothèques**; ~ **de conservation des hypothèques**; ~ **hypothécaire** | mortgage registry (registry office); office of the registrar of mortgages || Hypothekenamt n; Hypothekenregisteramt; Grundbuchamt | ~ **d'information** | information bureau (office); enquiry office || Auskunftsbüro n; Auskunftsstelle f; Auskunftei f | ~ **d'informations** | press bureau || Nachrichtenbüro n; Nachrichtenagentur f; Presseagentur | ~ **d'initiative du trafic**; ~ **de tourisme**; ~ **de voyage** | tourist (travel) office (agency) (bureau) || Verkehrsbüro n; Reisebüro; Reiseagentur f | ~ **de l'inscription maritime** | marine registry office || Schiffsregisteramt n; Schiffsregister n | **installation de** ~ (**du** ~) | office equipment || Büroausstattung f; Büroeinrichtung f | ~ **de location** ① | booking office || Vorverkaufsstelle f | ~ **de location** ② | box office || Theaterkasse f | **loyer de** ~ | office rent || Büromiete f | ~ **de la marine** ① | navy office || Seeamt n; Marineamt | ~ **de la marine** ② | maritime (naval) court || Seegericht n | **matériel de** ~ | office equipment || Büroeinrichtung f || ~ **de (des) messageries** | parcels office || Paketpostamt; Paketannahmestelle f | ~ **des objets trouvés** | lost-property (lost-and-found) office || Fundbüro n | ~ **de l'officier payeur** | pay office || Zahlmeisterei f | ~ **d'origine** | office of origin (of dispatch) || Abgangsstelle f; Aufgabestelle | ~ **de paie** | payroll department || Lohnbüro n; Lohnzahlungsbüro; Lohnbuchhaltung f | ~ **de paiement** | pay office || Zahlstelle f; Kasse f | ~ **de paix** ① | conciliation board || Schlichtungsamt n; Schlichtungsstelle f; Einigungsamt | ~ **de paix** ②

| office of the justice of the peace || Friedensgericht n; Büro n des Friedensrichters | ~ **de parti** | party office || Parteibüro n | ~ **des passeports** | passport office || Paßamt n; Paßbüro | ~ **de perception** ① | collector's office || Hebestelle f | ~ **de perception** ② | revenue office || Finanzkasse f; Steueramt n | ~ **de placement** | employment agency (bureau) (office) || Arbeitsnachweis m; Stellenvermittlungsbüro n | ~ **de police** | police station || Polizeistation f; Polizeirevier n.

★ **de(s) poste(s)** | post office || Postamt n; Postanstalt f | ~ **de poste ambulant** | travelling (itinerant) post office || fliegendes Postamt | ~ **central de poste** | general (central) post office || Hauptpostamt; Hauptpost f.

★ ~ **de publicité** ① | publicity bureau (agency) || Werbebüro n; Reklamebüro | ~ **de publicité** ② | advertising agency (office) || Inseratenbüro n; Annoncenbüro | ~ **de quartier** | branch office; sub-office || Zweigstelle f; Zweigbüro n; Filiale f | ~ **de réception** ① | reception (receiving) office || Empfangsbüro n | ~ **de réception** ② | receiving office || Zustellpostamt n; Bestimmungspostanstalt f | ~ **de recrutement** | recruiting office || Rekrutierungsbüro n | ~ **de la régie** ①; ~ **de l'administration des impôts indirects** | excise office || Steueramt n für Verbrauchssteuern; Akzisenamt n | ~ **de la régie** ② | excise department; office of the administration of the state monopolies || Büro n der Monopolverwaltung (der Regie) | ~ **de renseignements** | enquiry office; information office (agency) (bureau) || Auskunftstelle f; Auskunftei f | ~ **central de renseignements** | central information office (bureau) (agency) || Zentralauskunftstelle f | ~ **du secrétaire** | secretary's office || Sekretariat n | ~ **de tabac** | tobacconist's shop || Tabakverkaufsstelle f; Tabaktrafik f | ~ **de télégraphe** ①; ~ **télégraphique** ① | telegraph office || Telegraphenanstalt f; Telegraphenagentur f | ~ **de télégraphe** ②; ~ **télégraphique** ② | news agency || Nachrichtenbüro n; Nachrichtenagentur f | ~ **du timbre** | stamp office || Stempelstelle f | ~ **des transports** | transfer office || Überweisungsstelle f | ~ **de travail** | employment (labo(u)r) office || Arbeitsamt n | **travail de** ~ | office (clerical) work || Büroarbeit f | ~ **de tri** | sorting office || Sortierungsbüro n | ~ **de vente** | sales (selling) agency || Verkaufsstelle f; Verkaufsbüro n.

★ ~ **auxiliaire**; ~ **succursale** | branch office; sub-office || Zweigbüro n; Zweigstelle f | ~ **central** ①; ~ **principal** | head (central) (main) office || Hauptbüro n; Zentralbüro; Zentrale f | ~ **central** ② | general (central) post office || Hauptamt n; Hauptpost f | ~ **central** ③ | telephone exchange; exchange || Fernsprechamt n; Telephonamt; Vermittlungsstelle f | ~ **destinataire**; ~ **récepteur**; ~ **réceptionnaire** | office of destination; receiving office || Bestimmungspostamt n; Zustellpostamt | ~ **douanier** | custom-house; customs office || Zollstelle f; Zollamt n | ~ **foncier**;

**bureau** *m* Ⓐ *suite*
~ **du livre foncier** | land registry office || Grundbuchamt *n* | ~ **payeur** | paying office; office of payment || Zahlstelle *f;* Auszahlungsstelle | ~ **personnel** | private office || Privatkontor *n* | ~ **régional** | district (regional) office || Bezirksbüro *n;* Bezirksdirektion *f* | ~ **restant** | to be called for; poste restante || postlagernd.
**bureau** *m* Ⓑ [personnel composant le ~] | committee; board; governing body || Ausschuß *m;* Verwaltungsausschuß *m;* Komitee *n* | ~ **électoral** | board of elections; electoral committee; election commission || Wahlkommission *f;* Wahlkomitee *n;* **président du** ~ **électoral** | returning officer || Wahlvorsteher *m;* Vorstand *m* des Wahlkomitees | ~ **restreint** | select committee || engerer Ausschuß | **constituer un** ~ | to appoint (to elect) a committee (a board) || eine Verwaltung (einen Verwaltungsausschuß) einsetzen.
**bureau** *m* Ⓒ [~ téléphonique] | telephone exchange; exchange || Fernsprechamt; Telephonamt; Telephonzentrale; Vermittlungsstelle | ~ **automatique** | automatic exchange || Amt mit Selbstanschlußbetrieb; automatisches Amt | ~ **interurbain** | trunk exchange || Fernamt | ~ **local** | local exchange || Fernsprechamt für Ortsverkehr | ~ **régional** | toll exchange || Fernsprechamt für Vorortverkehr.
**bureau** *m* Ⓓ [table] | desk || Schreibtisch *m* | ~ **du caissier** | pay desk || Kassenschalter *m.*
**bureaucrate** *m* | bureaucrat || Bürokrat *m.*
**bureaucratie** *f* | bureaucracy || Bürokratie *f.*
**bureaucratique** *adj* | bureaucratic || bürokratisch.
**bureaucratiquement** *adv* | bureaucratically || bürokratisch.
**bureaucratiser** *v* | to bureaucratize; to place [sth.] under an excessive degree of official control || [etw.] bürokratisieren.
**bureaucratisme** *m* | bureaucratism; red tape; officialism || Bürokratismus *m;* Formalismus *m;* Amtsschimmel *m.*
**bureautique** *m* | office automation equipment (systems) || Einrichtung (System) für Büro-Automatisierung.
**but** *m* | aim; objective; purpose; design; target || Ziel *n;* Zweck *m;* Absicht *f* | **dans un** ~ **de lucre** | for gain; for profit; with intent to profit || in gewinnsüchtiger Absicht; aus Gewinnsucht | **manque de** ~ | absence of purpose || Ziellosigkeit *f;* Zwecklosigkeit *f* | **la réalisation des** ~ **s** | the attainment of the objectives || die Erreichung (die Verwirklichung) der Ziele.
★ ~ **accessoire** | secondary objet (intention) || Nebenzweck *m;* Nebenabsicht *f* | **le** ~ **essentiel** | the essential objective (purpose) || das wesentliche Ziel; das Hauptziel | **dans un** ~ **intéressé** | with gainful interest || aus Eigennutz; aus Gewinnsucht | **sans** ~ **lucratif** ① | without intention of gain || ohne gewinnsüchtige Absicht | **sans** ~ **lucratif** ② | not for gain (profit) || nicht auf Erwerb (auf Gewinn) gerichtet | **sans poursuivre de** ~ **lucratif** | on a non-profit (non-profit-making) basis || ohne Verfolgung eines Erwerbszwecks | **association sans** ~ **lucratif; ASBL** | non-profit-making institution (body) (association) || Gesellschaft *f* (Verein *m*) ohne Erwerbszweck | ~ **principal** | chief purpose (design); main (principal) aim (object) || Hauptzweck *m;* Hauptabsicht *f;* Hauptziel *n.*
★ **atteindre son** ~ **(à son** ~ **)** | to attain (to reach) one's end; to achieve one's aim || seinen Zweck (sein Ziel) erreichen | **avec (dans) le** ~ **de faire qch.** | with the intention of (with the object of) (with a view to) doing sth. || zu dem Zweck (in der Absicht), etw. zu tun | **dans le** ~ **de** | for the purpose of || zwecks | **dans ce** ~ | with this design || in dieser Absicht; zu diesem Zweck | **sans** ~ | purposeless || zwecklos.
**butin** *m* | booty; spoils *pl* || Beute *f.*

# C

**cabaretier** *m* | innkeeper ‖ Gastwirt *m;* Schankwirt *m.*
**cabine** *f* | ~ **téléphonique** | telephone booth (box) (call box) ‖ Fernsprechzelle *f;* Telephonzelle *f.*
**cabinet** *m* Ⓐ [le Ministère] | cabinet; government ‖ Kabinett *n;* Regierung *f* | **conseil de** ~ | cabinet council (in council); council of ministers ‖ Kabinettsrat *m;* Ministerrat *m* | **démission du** ~ | resignation of the cabinet ‖ Rücktritt *m* der Regierung (des Kabinetts); Regierungsrücktritt | ~ **de guerre** | war cabinet ‖ Kriegskabinett *n* | **ministre de** ~ | cabinet minister ‖ Kabinettsminister *m* | **ordre de** ~ | order in council ‖ Kabinettsorder *f* | **parti** *m* **du** ~ | government party ‖ Regierungspartei *f* | **remaniement du** ~ | change in the cabinet; cabinet change (reshuffle) ‖ Kabinettsumbildung *f;* Regierungsumbildung *f;* Kabinettswechsel *m* | **séance du** ~ | meeting of the cabinet ‖ Kabinettssitzung *f* | **le** ~ **a démissionné** | the cabinet (the government) has resigned ‖ die Regierung ist zurückgetreten.
**cabinet** *m* Ⓑ | [d'un ministre] | private office; personal staff ‖ Privatsekretariat *n;* Stab *m;* Kabinett *n* | **chef de** ~ | principal private secretary; head of private office ‖ Chef des Ministerbüros; Kabinettschef *m.*
**cabinet** *m* Ⓒ | office; premises *pl;* business premises *pl* ‖ Geschäftsraum *m;* Büroraum *m;* Büro *n* | ~ **d'affaires** | business agency ‖ Geschäftsstelle *f;* Agentur *f* | ~ **du directeur** | manager's office ‖ Direktionsbüro *n.*
**cabinet** *m* Ⓓ [~ de consultation d'un avocat] | law office [USA]; chambers *pl* [GB] ‖ Anwaltsbüro *n;* Anwaltskanzlei *f.*
**cabinet** *m* Ⓔ [bureau d'un notaire] | notary's office (chambers *pl*) ‖ Notariatsbüro *n;* Notariatskanzlei *f;* Notariat *n.*
**cabinet** *m* Ⓕ [étude ou clientèle d'un avocat] | law practice ‖ Anwaltspraxis *f* | **affaires de** ~ | chamber practice ‖ beratende Anwaltspraxis | **un** ~ **fort achalandé** | a large (fine) practice ‖ eine gutgehende Anwaltspraxis.
**cabinet** *m* Ⓖ [étude d'un notaire] | notary's (notarial) practice ‖ Notariatspraxis *f.*
**câble** *m* | cablegram; cable ‖ Kabeltelegramm *n;* Kabelgramm; Kabel *n* | **compagnie de** ~ **s** | cable company ‖ Telegraphengesellschaft *f.*
**câbler** *v* [envoyer un câble] | to send a cable; to cable ‖ in Kabeltelegramm (ein Kabel) schicken; kabeln.
**câble-adresse** *f* | cable (telegraphic) address ‖ Kabeladresse *f;* Telegrammadresse *f.*
**câblegramme** *m;* **câblogramme** *m* | cablegram; cable ‖ Kabeltelegramm *n;* Kabeldepesche *f* | **acceptation par** ~ | acceptance by cable (by cablegram) ‖ Annahme *f* durch Kabel; Kabelannahme | **envoi d'un** ~ | cabling ‖ Kabeln *n;* Telegraphieren *n.*
**câble transfert** *m* | cable (telegraphic) transfer ‖ telegraphische Überweisung *f.*
**cabotage** *m* [commerce de ~ ; navigation au ~] | coasting (coastwise) (coastal) trade (navigation); coasting ‖ Küstenhandel *m;* Küstenschiffahrt *f* | **capitaine (maître) (patron) au** ~ | master (skipper) of a coasting vessel ‖ Kapitän *m* eines Küstenhandelsschiffes | **marchandises de** ~ | coasting cargo ‖ Küstenfracht *f* | **navire au (de)** ~ ; **vapeur de** ~ | coasting vessel (steamer) (trader); coaster ‖ Küstendampfer *m;* Küstenfahrer *m* | **voyage au** ~ | coasting voyage ‖ Küstenfahrt *f* | **faire le** ~ | to be in the coasting trade; to coast ‖ Küstenhandel (Küstenschiffahrt) treiben.
**caboter** *v* | to coast; to be in the coasting trade ‖ Küstenhandel (Küstenschiffahrt) treiben.
**caboteur** *m;* **cabotier** *m* | coaster ‖ Küstenfahrer *m.*
**caboteur** *adj;* **cabotier** *adj* | coasting; coastwise ‖ Küsten... | **bâtiment** ~ ; **navire** ~ | coasting vessel ‖ Küstendampfer *m;* Küstenfahrzeug *n* | **commerce** ~ | coasting trade; coasting ‖ Küstenhandel *m.*
**caché** *adj* | hidden; latent ‖ versteckt; verborgen; latent | **défaut** ~ ; **vice** ~ | latent defect (fault) ‖ verborgener (latenter) Mangel (Fehler) | **réserve** ~ **e** | hidden reserve ‖ versteckte Reserve.
**cacher** *v* | to conceal ‖ verbergen.
**cachet** *m* Ⓐ | seal; stamp; mark ‖ Siegel *n;* Zeichen *n* | **anneau à** ~ | signet ring ‖ Siegelring *m* | ~ **de chiffres** | facsimile stamp ‖ Namensstempel *m;* Faksimilestempel | ~ **de cire** | wax seal ‖ Wachssiegel *n* | ~ **de distinction** | seal (mark) of distinction ‖ Gütezeichen *n* | ~ **de douane** | customs seal ‖ Zollplombe *f;* Zollsiegel *n;* Zollverschluß *m* | ~ **de fabricant** | maker's trade mark (hallmark) ‖ Warenzeichen des Herstellers | ~ **d'oblitération** | obliterating (cancelling) stamp ‖ Entwertungsstempel *m* | ~ **en papier** | paper seal ‖ Siegelmarke *f* | ~ **de la poste** | postmark; franking stamp ‖ Poststempel *m.*

★ ~ **officiel** | official seal ‖ Amtssiegel *n;* Dienstsiegel *n* | ~ **social** | corporate (common) seal ‖ Gesellschaftssiegel *n.*

★ **briser un** ~ | to break a seal ‖ ein Siegel erbrechen | **mettre son** ~ **à qch.** | to affix one's seal to sth.; to seal sth. ‖ etw. sein Siegel beidrücken; etw. untersiegeln | **rompre le** ~ **d'une lettre** | to break the seal of a letter ‖ den Verschluß eines Briefes öffnen.
**cachet** *m* Ⓑ [sceau gravé] | signet ‖ Petschaft *n.*
**cachetage** *m* | sealing ‖ Versiegeln *n;* Siegelung *f.*
**cacheté** *adj* | sealed ‖ versiegelt | **échantillon** ~ | sealed sample ‖ Muster *n* unter versiegeltem Verschluß | **lettre** ~ **e** | sealed letter ‖ verschlossener

**cacheté** *adj, suite*
Brief *m* | **sous des ordres** ~ **s** | under sealed orders || unter versiegelter Order | **pli** ~ | sealed envelope || verschlossener Umschlag *m* | **soumission** ~ **e** | sealed tender || im Submissionsweg in verschlossenem Umschlag eingereichtes Angebot; Submissionsangebot *n* unter versiegeltem Umschlag.

**cacheter** *v* | to seal; to seal up || versiegeln | **cire à** ~ | sealing wax || Siegellack *m* | ~ **une lettre** | to seal a letter || einen Brief verschließen | **dé**~ **une lettre** | to unseal (to open) a letter || einen Brief aufmachen (öffnen) | **re**~ | to reseal; to seal up again || wieder versiegeln.

**cachot** *m* | cell; prison cell; prison; gaol || Zelle *f;* Gefängniszelle; Arrestzelle; Kerker *m* | **peine de** ~ | penalty of imprisonment || Kerkerstrafe *f;* Gefängnisstrafe | **être au** ~ | to be imprisoned (in prison) || im Gefängnis sitzen; eingesperrt sein.

**cadastrage** *m;* **cadastration** *f* | registration [of land or buildings] in a cadastral survey || Katastrierung *f;* Katasteraufnahme *f.*

**cadastral** *adj* | **extrait** ~ | extract from the cadastral survey || Katasterauszug *m* | **matrice** ~ **e** | land tax register || Grundsteuerrolle *f;* Grundsteuerkataster *m* | **valeur** ~ **e** | rateable (taxable) value [of real property] || Katasterwert *m;* Einheitswert *m.*

**cadastre** *m* [plan cadastral] | cadastral survey (plan) || Katasterplan *m;* Kataster *m;* Flurbuch *n* | **numéro du** ~ | cadastral number || Flurbuchnummer *f;* Katasternummer.

**cadastrer** *v* | to survey and register || katastrieren.

**cadastreur** *m* | land surveyor || Katasterbeamter *m;* Landmesser *m.*

**cadavre** *m* | corpse || Leiche *f* | **examen judiciaire d'un** ~ | autopsy || gerichtliche Leichenschau | **exhumation d'un** ~ | exhumation of a body || Leichenausgrabung *f.*

**cadeau** *m* | present || Geschenk *n* | ~ **de noces** | wedding present || Hochzeitsgeschenk | ~ **x publicitaires** | gifts for publicity || Werbegeschenke *npl* | **donner qch. en** ~ **à q.**; **faire** ~ **à q. de qch.**; **faire** ~ **de qch. à q.** | to give sb. sth. (sth. to sb.) as a present; to make sb. a present of sth. || jdm. etw. als (zum) Geschenk geben; jdm. mit etw. ein Geschenk machen.

**cadet** *m* | **le** ~ | the younger; the junior || der Jüngere; der Junior.

**cadre** *m* Ⓐ | frame; framework || Rahmen *m* | **dans le** ~ **de** | within the framework of; under the aegis of || im Rahmen von.
★ **accord-** ~ | outline (basic) agreement || Rahmenabkommen | **contrat-** ~ | outline (model) basic contract || Rahmenvertrag *m* | **loi-** ~ | outline (framework) skeleton law || Rahmengesetz *n* | **programme-** ~ | outline programme || Rahmenprogramm *m* | **réunion** ~ **restreint** | meeting in restricted session || Sitzung im engeren Kreise | **réunion en** ~ **plénier** | meeting in plenary session || Vollsitzung *f;* Plenarsitzung.

**cadre** *m* Ⓑ | sphere; scope || Bereich *m.*

**cadre** *m* Ⓒ | manager; executive; senior official || Manager *m;* Führungskraft *f;* höherer Beamte *m;* Kader *m* [S] | **les** ~ **s** | the managerial staff; the senior officials || das leitende Personal; die höheren Beamten | ~ **s dirigeants** | top (senior) management; top executives || höhere Führungskräfte *fpl.*

**caduc** *adj* | lapsed; null and void || hinfällig; verfallen; ungültig | **dette** ~ **que** | debt barred by the statute of limitations || verjährte Schuld; durch Verjährung erloschene Schuld.

**caducité** *f* | nullity || Hinfälligkeit *f;* Ungültigkeit *f.*

**cahier** *m* | book || Heft *n;* Buch *n* | ~ **des charges** | tender specification; articles and conditions; specifications *pl* || Submissionsausschreibung *f;* Submissionsbedingungen *fpl;* Leistungsverzeichnis *n* | ~ **général des charges des marchés publics de travaux et de fournitures** | general clauses and conditions of public works and supplies contracts || allgemeine Bestimmungen über die Vergabe von Leistungen und Lieferungen für öffentliche Arbeiten | ~ **de doléances;** ~ **des plaintes** | book of complaints; complaint (request) book || Beschwerdebuch *n* | ~ **des frais** | estimate of cost (of costs) || Kostenanschlag *m.*

**caisse** *f* Ⓐ [établissement bancaire] | fund; bank || Kasse *f;* Kassa *f;* Bank *f* | ~ **de compensation;** ~ **de liquidation** | clearing house (office) || Verrechnungskasse; Verrechnungsstelle *f;* Clearingstelle; Girozentrale *f* | ~ **de crédit** | loan bank || Darlehenskasse; Vorschußkasse | ~ **de crédit agricole** | farmers' bank || landwirtschaftliche Kreditbank | ~ **régionale de crédit agricole** | farmers' regional loan bank || landwirtschaftliche Bezirkskreditkasse | ~ **de crédit municipale** | municipal pawnshop || städtisches Leihamt *n* (Leihhaus *n*) | ~ **régionale de crédit** | regional (district) loan bank || Bezirkskreditkasse | ~ **des dépôts et consignations** | public trustee office || öffentliche Hinterlegungsstelle *f* | ~ **d'épargne** | savings bank || Sparkasse | Sparbank; Ersparniskasse [S] | ~ **nationale d'épargne;** ~ **d'épargne postale** | post (post office) savings bank || Postsparkasse | ~ **d'épargne-vieillesse** | old-age savings bank || Alterssparkasse | **obligations de** ~ | cash bonds || Kassenobligationen *fpl.*
★ ~ **centrale;** ~ **principale** | central bank || Hauptkasse | ~ **hypothécaire** | mortgage pay office (loan office) (bank) || Hypothekenkasse; Hypothekenbank | ~ **publique** | public (national) treasury (purse); exchequer; treasury || Staatskasse; Staatsfiskus *m;* Fiskus *m.*

**caisse** *f* Ⓑ [fonds en ~] | cash; cash in hand || Barbestand *m;* Bargeld *n;* Kassenbestand *m;* Kasse *f* | **avance de** ~ | cash advance (loan); advance of money || Barvorschuß *m;* Kassendarlehen *n* | **les avoirs en** ~ **et en banque** | cash in hand and on deposit; cash in (on) hand and at (in) bank || Barbestand *m* und Bankguthaben *n* | **balance (solde) de** ~; **solde en** ~ | cash balance; balance in cash ||

Barbestand *m;* Barüberschuß *m;* Kassensaldo *m* | **besoins de** ~ | cash requirements ‖ Kassenmittelbedarf *m;* Kassenbedarf *m* | **bon de** ~ | cash order; order to pay (for payment) ‖ Kassenanweisung *f;* Zahlungsanweisung *f;* Auszahlungsanweisung | **bordereau de** ~ | cash statement ‖ Kassenausweis *m* | **bulletin (fiche) de** ~ | cash (sales) slip ‖ Kassenzettel *m* | **carnet (livre) de** ~ | cash book ‖ Kassenbuch *n;* Kassabuch | **clôture de la** ~ ; **arrêté (règlement) du compte de** ~ | balancing (closing of) (making up) the cash account ‖ Kassenabschluß *m* | **compte de** ~ | cash account ‖ Kassakonto *n* | **crédit par** ~ | cash (open) (blank) credit ‖ Barkredit *m;* Kontenkorrentkredit | **déficit dans la** ~ | cash deficit ‖ Kassendefizit *n;* Kassenfehlbetrag *m;* Kassenmanko *n* | **différence de** ~ | difference in the cash ‖ Kassendifferenz | **en** ~ ; **espèces (fonds) en** ~ | cash balance; balance in (on) hand; balance (funds) in cash ‖ Barbestand *m;* Barguthaben *n;* Kassenbestand | **entrées (recettes) de** ~ | cash receipts (takings) ‖ Bareinnahmen *fpl;* Bareingänge *mpl;* Kasseneinnahmen | **entrées et sorties de** ~ | cash receipts and payments ‖ Bareingänge und Barausgänge | **escompte de** ~ | cash discount; discount for cash ‖ Barzahlungsrabatt *m;* Barzahlungsdiskont *m;* Diskont *m* bei Barzahlung; Kassaskonto *m* | **état (relevé) de** ~ | statement of the cash; cash statement ‖ Kassenbericht *m;* Kassenausweis *m* | **excédent de** ~ | cash surplus (over) ‖ Kassenüberschuß *m* | **journal de** ~ | cash journal ‖ Kassajournal *n* | **main courante de** ~ | counter (teller's) cash book ‖ Ladenkassenbuch *n;* Kassajournal *n* | **pièce (pièce justificative) de** ~ | cash voucher; cashier's receipt ‖ Kassenbeleg *m;* Kassenquittung *f* | **prévisions de** ~ | cash requirements ‖ Baranforderungen *fpl* | **vérification de** ~ | audit (auditing) of the cash ‖ Kassenprüfung *f;* Kassenrevision *f.*
★ **faire la** ~ **(sa** ~ **)** | to make up the cash account; to balance (to balance up) the cash ‖ die Kasse abstimmen; die Kassenbilanz ziehen; Kassensturz (Kasse) machen | **vérifier la** ~ | to audit the cash ‖ die Kasse prüfen (revidieren); eine Kassenrevision vornehmen | **en** ~ | in (on) hand; cash in hand (in bank) ‖ in bar; bar auf die Hand.

**caisse** *f* Ⓒ [fonds] | fund ‖ Fonds *m;* Kasse *f* | ~ **d'allocations familiales** | fund for family allowances ‖ Familienunterstützungskasse | ~ **d'amortisation;** ~ **d'amortissement;** ~ **des amortissements** | sinking (redemption) (amortization) fund ‖ Tilgungskasse; Schuldentilgungskasse; Amortisationskasse | ~ **d'assistance** | relief fund ‖ Unterstützungskasse; Hilfskasse | ~ **d'assurance** | insurance fund ‖ Versicherungskasse | ~ **d'assurance en cas d'accidents** | accident insurance fund ‖ Unfallversicherungskasse | ~ **d'assurance en cas de décès** | life insurance ‖ Sterbekasse | ~ **d'avances;** ~ **d'escompte;** ~ **de crédit;** ~ **de prêts** | loan fund ‖ Darlehenskasse; Vorschußkasse | ~ **contre le chômage** | unemployment fund ‖ Arbeitslosenunterstützungskasse | ~ **de compensation** ① | equalization fund ‖ Ausgleichsfonds | ~ **de compensation** ② | indemnity fund ‖ Ausgleichskasse; Entschädigungskasse | ~ **de défence** | fighting fund ‖ Kampffonds | ~ **de grève** | strike fund ‖ Streikkasse | ~ **de maladie** | sickness (sick benefit) fund ‖ Krankenkasse | ~ **de(s) pension(s);** ~ **de(s) retraite(s)** | pension fund ‖ Pensionskasse; Pensionsfonds; Rentenkasse | ~ **des pensions de guerre** | war pension fund ‖ Kriegspensionskasse | ~ **des retraites de la vieillesse** | old-age pension fund ‖ Altersversicherungskasse | ~ **de péréquation** | equalization fund ‖ Ausgleichskasse | ~ **de prévoyance** | provident fund ‖ Unterstützungskasse | ~ **des recherches scientifiques** | fund for scientific research work ‖ Fonds für wissenschaftliche Forschungsarbeiten | ~ **de répartition** | distribution fund ‖ Verteilungsfonds | ~ **de secours** | relief fund ‖ Unterstützungskasse; Hilfskasse | ~ **de voyage** | travelling fund ‖ Reisekasse.
★ **militaire** | war (military) chest ‖ Kriegskasse | ~ **mortuaire** | burial fund ‖ Sterbekasse | ~ **mutualiste** | relief fund ‖ Hilfskasse; Unterstützungskasse | ~ **noire** | bribery fund ‖ Fonds für Bestechungsgelder | **petite** ~ | petty cash ‖ kleine Kasse.

**caisse** *f* Ⓓ [livre de ~] | cash book ‖ Kassabuch *n;* Kassenbuch.

**caisse** *f* Ⓔ [comptoir de la ~ ; service de la ~] | pay (paying) (cashier's) office; cash office (department) ‖ Kassenabteilung *f;* Kasse *f;* Kassenbüro *n* | **garçon de** ~ ① | cashier's attendant ‖ Kassendiener *m* | **garçon de** ~ ② | bank messenger ‖ Bankbote *m;* Kassenbote | **garçon de** ~ ③ | collecting clerk ‖ Einziehungsbeamter *m* | **tenir la** ~ ① | to keep (to be in charge of) the cash ‖ die Kasse führen (unter sich haben) | **tenir la** ~ ② | to be cashier ‖ Kassier(er) sein.

**caisse** *f* Ⓕ [guichet] | pay (cashier's) desk; cash (paying) counter ‖ Kassenschalter *m;* Zahlschalter.

**caisse** *f* Ⓖ [bureau de location] | box office; cash (pay) box ‖ Theaterkasse *f.*

**caisse** *f* Ⓗ [coffre à argent] | cash box; chest; till ‖ Kasse *f;* Geldkasse; Kassette *f;* Geldkassette | **les** ~ **s de l'Etat** | the coffers *pl* of the State; the Treasury ‖ die Staatskasse; der Staatssäckel; der Staatsfiskus | **tiroir-** ~ ; **tiroir de** ~ | till ‖ Ladenkasse | ~ **contrôleuse;** ~ **enregistreuse** | cash register ‖ Kontrollkasse; Registrierkasse.

**caissier** *m* Ⓐ | cashier; cash clerk ‖ Kassenverwalter *m;* Kassierer; Kassier *m;* Kassenbeamter *m;* Kassenwart *m* | ~ **de banque** | bank cashier ‖ Bankkassier *m.*

**caissier** *m* Ⓑ [guichetier] | teller ‖ Kassenschalterbeamter *m* | ~ **des recettes** | receiving cashier (teller) ‖ Einzahlungskassier *m* | ~ **payeur** | paying cashier (teller) ‖ Auszahlungskassier | ~ **principal** | chief cashier ‖ Hauptkassier.

— **-comptable** *m* | cashier and bookkeeper ‖ Buchhalter *m* und Kassier *m.*

**caissière** *f* | cashier; lady cashier ‖ Kassiererin *f.*

**calcul** *m* | calculation; reckoning; computation || Berechnung *f*; Kalkulation *f* | **base de ~ de l'imposition** | basis for the calculation of the tax; basis of (for) assessment || Steuerberechnungsgrundlage *f*; Grundlage für die Veranlagung | **~ de (des) bénéfices** | calculation of profits (of proceeds) || Gewinnberechnung; Ertragsberechnung; Rentabilitätsberechnung | **~ des délais** | computation of periods || Berechnung der Fristen; Fristenberechnung | **erreur de ~** ; **faux ~** | calculating error; error of (in) calculation; miscalculation || Rechenfehler *m*; Berechnungsfehler *m*; falsche Berechnung | **faire une erreur de ~** | to miscalculate; to misreckon || falsch kalkulieren (berechnen) | **méthode de ~** | method of calculation || Berechnungsmethode *f* | **politique de ~** | calculating policy (attitude) || berechnende Haltung *f* | **~ de la taxe** | calculation of freight || Frachtberechnung; Frachtkalkulation | **~ de la valeur** | calculation of the value; valuation || Wertberechnung; Wertermittlung *f* | **~ approximatif** | rough calculation || ungefähre Berechnung | **effectuer (faire) un ~** | to work out a calculation || eine Berechnung anstellen | **tout ~ fait** | taking everything into account || unter Berücksichtigung aller Umstände.

**calculateur** *m* Ⓐ | calculator || Kalkulator *m*.

**calculateur** *m* Ⓑ [machine à calculer] | calculating machine; reckoner; calculator || Rechenmaschine *f*; Addiermaschine.

**calculateur** *adj* | calculating; reckoning; computing; calculatory || Berechnungs...; Kalkulations...

**calculation** *f* | calculation || Berechnung *f* | **faire une ~** | to make (to work out) a calculation; to calculate || eine Berechnung (Kalkulation) anstellen; berechnen; kalkulieren.

**calculatoire** *adj* | calculative || Kalkulations... | **procédé ~** | process (method) of calculating || Berechnungsverfahren *n*.

**calculé** *adj* Ⓐ [prémédité] | premeditated; deliberate; calculated || vorbedacht; absichtlich; vorsätzlich | **risque bien ~** | calculated risk || wohlerwogenes Risiko *n* | **tout bien ~** | taking everything into account || unter Berücksichtigung aller Umstände.

**calculé** *adj* Ⓑ | **prix ~** | calculated price || kalkulierter (errechneter) Preis *m*.

**calculer** *v* | to calculate; to reckon; to compute || berechnen; errechnen; kalkulieren | **~ qch. d'avance** | to calculate sth. in advance || etw. im voraus berechnen | **~ ses dépenses** | to regulate one's expenditure || seine Ausgaben einteilen | **machine à ~** | calculating machine; reckoner || Rechenmaschine *f*; Addiermaschine | **manière de ~** | way of calculating || Berechnungsweise *f* | **~ un prix** | to work out (to arrive at) a price || einen Preis berechnen (errechnen) | **re~ qch.** | to calculate sth. again; to make a fresh calculation of sth. || etw. neu berechnen; etw. nochmals kalkulieren | **se ~ sur** | to be calculated at || berechnet werden auf.

**cale** *f* Ⓐ [d'un bateau] | hold || Laderaum *m*; Schiffsraum | **charger en ~** | to load under deck || im Schiffsraum (unter Deck) laden | **~ totale** | total (aggregate) hold capacity of a fleet || Gesamtladeraum; gesamter Schiffsraum | **~ disponible** | available capacity (tonnage) || verfügbarer Schiffsraum; verfügbare Ladekapazität.

**cale** *f* Ⓑ [de construction et de lancement] | shipway; stocks || Stapel *m*; Aufschleppe *f* | **mettre un bateau sur ~** | to lay down a ship || ein Schiff auf Kiel legen.

**cale** *f* Ⓒ [bassin] | dock; basin || Dock *n*; Hafenbecken *n* | **~ flottante** | floating dock || Schwimmdock | **~ sèche; ~ de radoub** | dry (graving) dock || Trockendock.

**calendrier** *m* Ⓐ | calendar || Kalender *m* | **année de ~** | calendar year || Kalenderjahr *n* | **date du ~** ; **jour de ~** | calendar day (date) || Kalendertag *m* | **mois du ~** | calendar month || Kalendermonat *m* | **le ~ julien** | the Julian calendar || der Julianische Kalender | **à effeuiller** | block (sheet) calendar || Abreißkalender | **inscrire qch. sur le ~** | to put sth. on the calendar; to calendar sth. || etw. auf den Kalender setzen | **selon le ~** | according to the calendar || kalendermäßig.

**calendrier** *m* Ⓑ | diary; timetable || Agenda *f* | **son ~ est plein** | he is fully engaged || er ist völlig in Anspruch genommen | **le ~ d'une opération** | the timetable of an operation || der Zeitplan eines Unternehmens.

**calepin** *m* | notebook; memorandum book || Notizbuch *n*.

**calme** *adj* | **marché ~** ① | dull (quiet) (flat) market || ruhiger Markt *m*; flaue (lustlose) Börse *f* | **marché ~** ② | dullness of the market || Flauheit *f* der Börse; Börsenflaute *f*.

**calomniateur** *m* | slanderer; calumniator || Verleumder *m*; Beleidiger *m*.

**calomniateur** *adj* | slanderous; calumnious; defamatory || verleumderisch.

**calomnie** *f* | slander; slandering || verleumderische Beleidigung *f*; üble Nachrede *f*; Verleumdung *f*.

**calomnier** *v* | **~ q.** | to slander (to calumniate) sb. || jdn. verleumden; jdn. in üble Nachrede bringen.

**calomnieusement** *adv* | slanderously || verleumderisch; in verleumderischer Weise.

**calomnieux** *adj* | slanderous; calumnious; defamatory || verleumderisch | **dénonciation ~se** | false accusation; calumny || falsche Anschuldigung *f*.

**cambial** *adj* | relating to exchange || Wechsel... | **droit ~** | law on bills (on bills of exchange) || Wechselrecht *n*.

**cambisme** *m* | foreign exchange dealings *pl* (transactions *pl*) || Devisenverkehr *m*.

**cambiste** *m* | exchange broker (dealer); money changer (dealer) || Geldwechsler *m*; Wechsler.

**cambiste** *adj* | **place ~** | exchange center || Wechselplatz *m*.

**cambriolage** *m* | housebreaking; burglary || Einbruchsdiebstahl *m*; Einbruch *m* | **tentative de ~** |

attempted burglary; burglarious attempt || versuchter Einbruchsdiebstahl.

**cambrioler** *v* | to commit burglary; to burgle || Einbruchsdiebstahl begehen; einbrechen.

**cambrioleur** *m* | housebreaker; burglar || Einbrecher *m* | **bande de ~s** | gang of burglars || Einbrecherbande *f* | ~ **acrobate; ~ par escalade** | cat burglar || Fassadenkletterer *m*.

**camelote** *f* [marchandise inférieure] | cheap goods *pl;* trash; junk || Ausschußware *f;* Schundware; Schund *m*.

**camelotier** *m* | dealer in cheap goods; junk merchant || Händler *m* mit Schundware.

**caméral** *adj* | fiscal || kameral; fiskal.

**caméralistique** *f* [sciences camérales] | fiscal science || Kameralistik *f;* Kameralwissenschaft *f*.

**camionnage** *m* Ⓐ [transport par camion] | carrying trade (business); freight (freighting) business; cartage; carting; carriage; haulage || Speditionsgeschäft *n;* Transportgeschäft; Rollfuhrgeschäft; Rollfuhr *f;* Spedition *f* | ~ **officiel** | official cartage || amtliche Rollfuhr.

**camionnage** *m* Ⓑ [frais de ~] | cartage; carriage; cost of carriage (of transportation) || Transportgebühr *f;* Transportkosten *pl;* Rollgeld *n;* Rollgebühr *f*.

**camionner** *v* | ~ **des marchandises** | to carry (to convey) (to transport) (to forward) (to despatch) goods || Waren (Güter) befördern (transportieren).

**camionnette** *f* | delivery (motor) van || Lieferwagen *m*.

**camionneur** *m* | carter; carrier || Beförderungsunternehmen *m;* Transportunternehmer; Rollführer *m;* Spediteur *m*.

**camoufler** *v* | ~ **un bilan** | to fake a balance sheet || eine Bilanz verschleiern (frisieren).

**camp** *m* | camp || Lager *n* | ~ **de concentration** Ⓐ | internment camp || Internierungslager; Anhaltelager | ~ **de concentration** Ⓑ | concentration camp || Konzentrationslager | ~ **de prisonniers de guerre** | camp for prisoners of war; prisoners' camp || Kriegsgefangenenlager; Gefangenenlager.

**campagne** *f* Ⓐ | campaign || Feldzug *m* | ~ **d'agitation** | campaign of agitation || Hetzfeldzug | ~ **d'exportation** | export drive (promotion) || planmäßige Ausfuhrförderung *f* (Exportsteigerung *f*) | ~ **de presse** | press campaign || Pressefeldzug | ~ **de publicité** | advertising (publicity) campaign || Werbefeldzug; Propagandafeldzug; Reklamefeldzug | **service en ~** | field service || Kriegsdienst *m* | ~ **électorale** | election (electioneering) (electoral) campaign || Wahlkampf *m;* Wahlfeldzug *m;* Wahlpropaganda *f*.
★ **entrer (se mettre) en ~; faire ~** | to enter upon a campaign || einen Feldzug einleiten (beginnen) | **faire (mener) ~ (une ~)** | to campaign; to make (to conduct) (to lead) (to go through) a campaign || einen Feldzug führen (durchführen).

**campagne** *f* Ⓑ [année d'activité commerciale] | business (trade) year || Geschäftsjahr *n;* Betriebsjahr | ~ **de commercialisation** | marketing year || Verkaufsjahr; Wirtschaftsjahr | **faire une bonne ~** | to have a good year || ein gutes Geschäftsjahr (eine gute Saison) haben.

**campagne** *f* Ⓒ | ~ **de production** | crop year || Erntejahr.

**canal** *m* | ~ **de navigation; ~ maritime** | ship canal || Schiffahrtskanal *m* | **réseau de canaux** | network (system) of canals; canal system || Kanalnetz *n;* Kanalsystem *n*.

**cancellariat** *m* | chancellorship || Kanzlerwürde *f*.

**cancellation** *f* | cancellation; deletion || Streichung *f;* Ausstreichung; Durchstreichung.

**canceller** *v* | to cancel; to delete || streichen; ausstreichen; durchstreichen.

**candidat** *m* Ⓐ | candidate; nominee || Kandidat *m* | **liste des ~s** | ticket || Wahlliste *f;* Kandidatenliste | **se porter ~; se présenter comme ~** | to stand for election; to run in an election; to offer os. as candidate || kandidieren; als Kandidat auftreten; sich als Kandidat (als Wahlkandidat) aufstellen lassen | **se représenter comme ~** | to offer os. again as candidate || sich erneut als Kandidat aufstellen lassen.

**candidat** *m* Ⓑ [aspirant] | applicant || Bewerber *m* | **se porter ~** | to apply; to be (to become) an applicant || sich bewerben; als Bewerber auftreten.

**candidat** *m* Ⓒ [qui se présente à un examen] | examinee || Prüfling *m;* Prüfungskandidat *m* | ~ **au doctorat** | candidate for the doctor's degree || Doktorkandidat; Doktorrand *m*.

**candidature** *f* | candidature || Kandidatur *f* | **poser sa ~ à qch.** | to offer os. as a candidate for sth.; to stand for election as sth. || sich für etw. als Kandidat aufstellen lassen; für etw. kandidieren | **retirer sa ~** | to withdraw one's candidature || als Kandidat (von seiner Kandidatur) zurücktreten.

**canon** *adj;* **canonique** *adj* Ⓐ | canonical || kanonisch | **droit ~** | canon (canonical) (ecclesiastical) (church) law || kanonisches Recht *n;* Kirchenrecht *n*.

**canonique** *adj* Ⓑ [de droit canon] | canonical; under canon law || kirchenrechtlich; nach kanonischem Recht | **empêchement ~** | canonical impediment || kirchenrechtliches Ehehindernis *n*.

**canoniste** *m* | canonist; professor of canon law || Kirchenrechtslehrer *m*.

**canton** *m* | district; canton; section || Kanton *m;* Distrikt *m;* Bezirk *m;* Revier *n* | **demi-~** | halfcanton || Halbkanton.

**cantonal** *adj* | cantonal; district ... || kantonal; Kreis ...; Bezirks ...; Distrikts ... | **impôt ~** | cantonal tax || Kantonsteuer *f*.

**cantonnement** *m* | dividing into sections || Einteilung *f* in Bezirke.

**cantonner** *v* | to divide into sections || in Bezirke einteilen.

**capable** *adj* Ⓐ [apte] | capable; able || fähig; tauglich; befähigt | ~ **de concurrence; ~ de soutenir**

**capable** *adj* Ⓐ *suite*
**la concurrence** | able to meet competition; capable of meeting competition || konkurrenzfähig | ~ **d'un crime** | capable of a crime || eines Verbrechens fähig | ~ **d'acquérir** | capable of earning || erwerbsfähig | ~ **de contracter** | capable of contracting || geschäftsfähig | ~ **d'ester en justice** | capable of appearing in court || prozeßfähig | **être ~ de faire qch.** | to be capable of doing sth. || in der Lage sein, etw. zu tun | ~ **de travailler** | capable of work; able to work || arbeitsfähig | **rendre q. ~** | to enable (to capacitate) sb. || jdn. befähigen | **rendre q. ~ de faire qch.** | to capacitate sb. for sth. || jdn. befähigen, etw. zu tun.
**capable** *adj* Ⓑ [qualifié] | qualified || qualifiziert; geeignet.
**capable** *adj* Ⓒ [autorisé] | entitled || berechtigt; ermächtigt | ~ **d'agir** | authorized to act || handlungsfähig; ermächtigt zu handeln.
**capable** *adj* Ⓓ [compétent] | competent || zuständig.
**capablement** *adv* | capably; ably || fähig; in fähiger Weise.
**capacitaire** *m* | holder of a diploma (of a certificate) || Inhaber *m* eines Befähigungsnachweises.
**capacité** *f* Ⓐ [~ juridique; ~ légale; ~ d'exercice (de jouissance) des droits] | legal capacity (competence) (qualification) (status) || Rechtsfähigkeit *f*; Geschäftsfähigkeit *f* | ~ **limitée** | limited capacity (status) (competence) || beschränkte (Beschränkung *f* der) Geschäftsfähigkeit.
**capacité** *f* Ⓑ | right; power || Recht *n*; Berechtigung *f* | ~ **d'actionner** | right (power) to sue || Aktivlegitimation *f* | **manque (défaut) de ~ d'actionner** | incompetence to sue || mangelnde (Mangel *m* der) Aktivlegitimation | **avoir ~ d'actionner** | to have power (to have the right) (to be entitled) to sue || Aktivlegitimation besitzen (haben); aktiv legitimiert sein | **avoir ~ d'actionner et d'être actionné** | to have power to sue and to be sued || Aktiv- und Passivlegitimation besitzen; aktiv und passiv legitimiert sein.
★ **avoir ~ (avoir les ~ s) pour faire qch.** ① | to be entitled (legally entitled) to do sth. || berechtigt sein (das Recht haben), etw. zu tun | **avoir les ~ s pour faire qch.** ② | to be qualified to do sth. || qualifiziert sein, etw. zu tun | ~ **de contracter** ① | disposing capacity || Verfügungsmacht *f* | ~ **de contracter** ② | legal capacity (competence) || Geschäftsfähigkeit *f* | **sans ~ de contracter** | incapable of exercising rights || geschäftsunfähig | ~ **d'ester en justice** | right (capacity) to appear in court; capability of appearing in court || Prozeßfähigkeit *f*; Recht *n* (Fähigkeit) vor Gericht aufzutreten | **défaut de ~ d'ester en justice** | incapacity to appear in court || mangelnde (Mangel *m* der) Prozeßfähigkeit *f* | ~ **d'hériter** | capacity to inherit || Erbfähigkeit *f* | ~ **pour qch.; ~ pour faire qch.** | capacity of doing sth.; competency for sth. (to do sth.) || Fähigkeit *f* (Befähigung *f*), etw. zu tun.

**capacité** *f* Ⓒ [autorité] | authority; capacity || Kapazität *f*; Autorität *f*.
**capacité** *f* Ⓓ [intelligence; habileté] | **de haute ~** | of high abilities || von großen Fähigkeiten; sehr befähigt | **un homme de haute ~** | a very able man || ein Mann von hohen Qualitäten | **de haute ~ intellectuelle** | highly intelligent; of high intelligence || hochintelligent; von hoher Intelligenz.
**capacité** *f* Ⓔ | capacity; capability; ability || Fähigkeit *f*; Befähigung *f*; Vermögen *n* | ~ **d'achat** | purchasing (buying) capacity (power) || Kaufkraft *f* | ~ **pour les affaires** | business abilities *pl* || Geschäftstüchtigkeit *f*; Geschäftsgewandtheit *f* | **augmentation de la ~ (des ~ s)** | increase of capacity (of capacities) || Steigerung *f* der Leistungsfähigkeit (der Kapazität(en) | **brevet (certificat) (diplôme) (justification) de ~** | certificate of qualification (of competency); proof of ability; qualifying certificate || Befähigungsnachweis *m*; Befähigungszeugnis *n*; Tauglichkeitszeugnis | ~ **de charge; ~ de chargement; ~ de transport** | carrying (cargo) capacity; capacity || Ladefähigkeit; Ladevermögen; Tragfähigkeit | ~ **de concurrence** | competitive power (position) (status) || Konkurrenzfähigkeit; Wettbewerbsfähigkeit | **limite de la ~** | limit of the capacity || Grenze *f* der Leistungsfähigkeit | ~ **de production; ~ productive; ~ de produire** | productive capacity (power); capacity to produce || Erzeugungskraft; Produktionsfähigkeit; Produktionskraft; Leistungsfähigkeit | **accroître sa ~ productive (de production)** | to increase one's productive capacity (power) || seine Leistungsfähigkeit steigern; seine Produktionskapazität erweitern | **élargissement de la ~ de production** | increase of the productive capacity || Steigerung *f* (Ausweitung *f*) der Produktionskapazität | ~ **s de production inutilisées** | unused productive capacity || unausgenützte Produktionskapazitäten *fpl* | **test de ~** | aptitude test || Eignungsprüfung *f* | ~ **de travail** | working (manufacturing) capacity || Arbeitsfähigkeit; Arbeitsvermögen | **utilisation complète (pleine utilisation) de la ~** | working to (at full) capacity || volle Auslastung *f* der Kapazität; volle Kapazitätsausnützung *f*.
★ ~ **contributive** | taxable (taxpaying) capacity || Steuerkraft *f*; Steuerfähigkeit *f* | ~ **créatrice** | creative capacity || schöpferische Kraft *f* | ~ **économique** | economic power (strength) || Wirtschaftskraft *f* | ~ **inutilisée** | unused (idle) capacity || unausgenützte Kapazität *f* | ~ **limitée** | limited capacity (productive capacity) (producing power) || begrenzte (beschränkte) Leistungsfähigkeit (Kapazität) | ~ **moyenne** | mean (average) capacity || Durchschnittskapazität | ~ **politique** | full enjoyment of civic rights || Vollbesitz *m* der bürgerlichen Rechte | ~ **d'acquérir** | earning capacity (power) || Erwerbsfähigkeit *f*; Verdienstkraft *f*.
**capitaine** *m* Ⓐ | captain; master; skipper || Kapitän *m* | ~ **au cabotage** | master of a coasting vessel || Kapitän eines im Küstenverkehr fahrenden

Handelsschiffes | **certificat de** ~ | master's certificate ‖ Kapitänspatent *n* | **le** ~ **et l'équipage** | master and crew ‖ Kapitän und Besatzung | ~ **de port** | harbour-master [GB]; harbor master [USA] ‖ Hafenmeister *m* | ~ **marchand** | captain of a trading vessel ‖ Kapitän eines Handelsschiffes.

**capitaine** *m* ⒷⒷ [chef] | leader ‖ Führer *m* | **les grands** ~ **s de l'industrie** | the captains (the leaders) of industry ‖ die Industrieführer *mpl*.

**capital** *m* | money; cash; capital ‖ Geld *n;* Geldmittel *npl;* Kapital *n* | **actions de** ~ | ordinary (deferred) shares; shares of common stock; common stock ‖ Stammaktien *fpl* | **allocation d'un** ~ **au lieu d'une rente** | settlement in cash in lieu of a pension ‖ Kapitalabfindung *f* an Stelle einer Rente | ~ **d'amortissement** | redemption capital; amount required for redemption ‖ Ablösungskapital; Ablösungssumme *f;* Ablösungsbetrag *m* | **faire un appel de** ~ | to make a call for capital (funds); to call up capital ‖ Kapital zur Einzahlung aufrufen | **apport de** ~ **(en** ~ **)** | cash investment; capital invested ‖ Kapitaleinlage *f;* Kapitaleinbringen *n;* Bareinlage | ~ **d'apport;** ~ **d'établissement** | opening (initial) (original) capital; capital invested (investment) (stock) ‖ eingebrachtes Kapital; Anfangskapital; Grundkapital; Stammkapital | **augmentation de** ~ **(du** ~ **)** | increase of capital (of stock capital); capital stock increase ‖ Erhöhung *f* des Kapitals (des Aktienkapitals); Kapitalerhöhung; Kapitalaufstockung *f* | **charge du** ~ | capital charge ‖ Kapitalbelastung *f* | ~ **de circulation;** ~ **circulant** | circulating (floating) capital (assets) ‖ Umlaufskapital; Umlaufsvermögen *n;* umlaufendes Kapital; Umlaufsmittel *npl* | **compte** ~ **(du** ~ **)** | capital account ‖ Kapitalkonto *n* | **déperdition (perte) de** ~ | capital (pecuniary) (financial) loss; loss of capital (of money) ‖ Kapitalverlust *m;* finanzieller Verlust; Geldverlust | **dépérissement de** ~ | dwindling assets (of assets) ‖ Kapitalschwund *m;* Vermögensschwund | ~ **d'emprunt** | loan capital ‖ Darlehenskapital; Anleihekapital | ~ **d'exploitation;** ~ **de roulement;** ~ **économique;** ~ **engagé** | working (trading) (operating) (floating) capital (fund) (cash) (assets); stock-in-trade; business capital; employed funds ‖ Betriebskapital; Wirtschaftskapital; Betriebsvermögen; Betriebsmittel *npl;* Betriebsfonds *m* | **impôt sur le** ~ | capital tax; tax on capital ‖ Kapitalsteuer *f;* Vermögenssteuer auf Kapitalvermögen | **indemnité (règlement) en** ~ | cash settlement (indemnity); financial settlement; settlement in cash ‖ Kapitalabfindung *f;* Barabfindung; Abfindung (Entschädigung *f*) in Geld | ~ **et intérêt** | principal and interest ‖ Kapital und Zinsen; Haupt- und Nebensache *f* | **d'une lettre de change** | amount of a bill of exchange ‖ Wechselbetrag *m;* Wechselsumme *f* | **marché du** ~ | capital (money) market ‖ Kapitalmarkt *m;* Geldmarkt | ~ **de (en) numéraire** | cash capital ‖ Barkapital; Barvermögen *n* | **prélèvement sur le** ~ | capital levy ‖ Vermögensabgabe *f;* Kapitalabgabe | **réduction de (du)** ~ | reduction of (of the) capital (of stock capital); capital reduction ‖ Herabsetzung *f* des Kapitals; Kapitalherabsetzung | **rendement d'un** ~ | yield of (return on) a capital; capital return ‖ Kapitalertrag *m* | **société au** ~ **de . . .** | company with a capital of . . . ‖ Gesellschaft mit einem Kapital von . . . | **valeur en** ~ | capital value ‖ Kapitalwert *m*.

★ ~ **appelé** | called-up capital ‖ zur Einzahlung aufgerufenes Kapital | ~ **non appelé** | uncalled capital ‖ noch nicht zur Einzahlung aufgerufenes Kapital | ~ **déclaré;** ~ **nominal;** ~ **social** | registered (authorized) (company) capital; capital stock ‖ Grundkapital; Stammkapital; Gesellschaftskapital; Nominalkapital; genehmigtes (verantwortliches) Kapital | **assurance à** ~ **différé** | endowment insurance ‖ Versicherung *f* auf den Erlebensfall; Erlebensversicherung | ~ **dormant** | unproductive (idle) capital; idle money ‖ totes (ungenütztes) (unproduktives) Kapital | ~ **effectif;** ~ **réel** | actually paid-up (paid in) capital ‖ tatsächlich (effektiv) eingezahltes Kapital | ~ **fixe;** ~ **immobilisé;** ~ **investi** | capital (money) invested; invested capital; fixed (permanent) capital (assets); investment ‖ Anlagekapital; Anlagevermögen *n;* angelegtes (eingebrachtes) Kapital | ~ **improductif;** ~ **mort;** ~ **oisif** | idle money (capital); money lying idle ‖ totes Kapital | ~ **initial;** ~ **originaire** | opening (initial) (original) capital; capital stock ‖ Anfangskapital; eingebrachtes Kapital; Stammkapital | ~ **libéré** | paid-up capital ‖ eingezahltes Kapital | ~ **libéré de X pour cent** | capital of which X per cent is paid up ‖ zu X Prozent eingezahltes Kapital | ~ **entièrement libéré** | fully paid-up capital ‖ voll eingezahltes Kapital | ~ **non libéré** | partly paid-up capital ‖ noch nicht voll (nur teilweise) eingezahltes Kapital | ~ **liquide** | liquid (available) funds (assets); ready cash; cash ‖ flüssiges Kapital; flüssige Kapitalien *npl;* bare (verfügbare) Geldmittel *npl;* Barvermögen *n* | ~ **souscrit** | subscribed capital ‖ gezeichnetes Kapital | ~ **souscrit et non versé** | capital subscribed and not paid-up ‖ gezeichnetes und noch nicht eingezahltes Kapital | ~ **total** | aggregate principal amount ‖ Gesamtkapitalsbetrag *m* | ~ **versé** | paid-up capital ‖ eingezahltes Kapital | ~ **entièrement versé** | fully paid-up capital ‖ voll eingezahltes Kapital | ~ **non entièrement versé** | partly paid capital ‖ noch nicht voll (nur teilweise) eingezahltes Kapital.

★ **augmenter le** ~ | to raise (to increase) the capital ‖ das Kapital erhöhen (aufstocken) | **diluer le** ~ | to water the stock ‖ das Kapital verwässern | **entamer sur** ~ | to (to begin to) draw on (to break into) one's capital ‖ sein Kapital angreifen | **placer un** ~ **à intérêts** | to put money on interest ‖ Geld (Kapital) auf Zinsen anlegen | **porter son** ~ **de . . . à . . .** | to increase one's capital from . . . to . . . ‖ sein Kapital von . . . auf . . . erhöhen | **réduire le**

**capital** *m, suite*
~ | to reduce the capital || das Kapital herabsetzen. [VIDE: **capitaux** *mpl*.]
**capital** *adj* Ⓐ [essentiel; fondamental] | capital; fundamental; essential; chief; principal || Haupt...; hauptsächlich | **cause** ~ **e** | principal cause; main (chief) reason || Hauptursache *f;* Hauptgrund *m* | **défaut** ~ | capital (basic) fault; principal defect || Hauptfehler *m;* Kapitalfehler; wesentlicher Fehler; zur Wandlung berechtigender Mangel | **d'importance** ~ **e** | of capital (of cardinal) (of fundamental) importance || von allergrößter (von grundlegender) Bedeutung (Wichtigkeit) | **d'un intérêt** ~ | of capital (principal) (fundamental) interest || von grundlegendem Interesse | **le point** ~ | the essential point || die Hauptsache; der Hauptpunkt | **question** ~ **e** | main (principal) (chief) question || Hauptfrage *f* | **ville** ~ **e** | capital || Hauptstadt *f.*
**capital** *adj* Ⓑ [de vie ou de mort] | **accusation** ~ **e** | indictment on a capital charge; accusation for a capital crime || Anklage *f* wegen eines Kapitalverbrechens; Anklage auf Leben und Tod | **condamné** ~ | man under sentence of death || ein zum Tode Verurteilter | **crime** ~ | capital crime || Kapitalverbrechen *n;* mit Todesstrafe bedrohtes Verbrechen | **peine** ~ **e** | capital punishment; penalty (punishment) by death; death penalty || Todesstrafe *f* | **procès** ~ ① | capital case || Verfahren *n* wegen eines Kapitalverbrechens | **procès** ~ ② | murder trial || Mordprozeß *m*.
**capital-actions** *m* | share (stock) capital || Aktienkapital *n;* Gesellschaftskapital | ~ **appelé** | called up stock capital || zur Einzahlung aufgerufenes Aktienkapital | ~ **versé** | paid-up (paid-in) stock capital || eingezahltes Aktienkapital.
—**-apports** *m* | capital investment (invested); investment || Kapitaleinbringen *n;* Kapitaleinlage *f;* Einlage.
—**-décès** *m* | death benefit || Sterbegeld *n*.
—**-espèces** *m* | cash capital || Barkapital *n;* Barvermögen *n*.
**capitale** *f* | capital || Hauptstadt *f* | ~ **fédérale** | federal capital || Bundeshauptstadt.
**capitalement** *adv* | **juger q.** ~ | to try sb. for his life || jdm. wegen eines Kapitalverbrechens den Prozeß machen.
**capitalisable** *adj* | capitalizable || kapitalisierbar; zu kapitalisieren.
**capitalisation** *f* Ⓐ | capitalization || Kapitalisierung *f* | ~ **des bénéfices** | capitalization of profits || Aktivierung *f* von Gewinnen | ~ **d'intérêts** | capitalization of interest || Kapitalisierung der Zinsen; Hinzuschlagung *f* der Zinsen zum Kapital | **taux de** ~ | rate of capitalization; yield || Kapitalisierungssatz *m;* Rendite *f*.
**capitalisation** *f* Ⓑ [financement] | financing || Finanzierung *f* | **société de** ~ | financing (financial) company || Finanzierungsgesellschaft *f*.
**capitaliser** *v* Ⓐ [convertir en capital] | to convert into capital; to capitalize || in Geld verwandeln; zu Geld machen; kapitalisieren | ~ **des intérêts** | to capitalize interest || Zinsen zum Kapital schlagen; Zinsen kapitalisieren | ~ **une rente** | to capitalize a pension || eine Rente kapitalisieren | **se** ~ ① | to be capitalized || kapitalisierbar sein | **se** ~ ② | to bear interest || sich verzinsen.
**capitaliser** *v* Ⓑ [passer à l'actif] | ~ **des bénéfices** | to capitalize profits || Gewinne aktivieren | ~ **les dépenses de qch.** | to capitalize the cost of sth. || die Kosten von etw. aktivieren.
**capitaliste** *m* Ⓐ | capitalist || Kapitalist *m* | **les gros** ~ **s** | the big capitalists; high finance || die Großkapitalisten; das Großkapital; die Hochfinanz.
**capitaliste** *m* Ⓑ | investor || Anleger *m*.
**capitalisme** *m* Ⓐ | capitalism; [the] capitalistic system || Kapitalismus *m;* [das] kapitalistische System; Kapitalherrschaft *f*.
**capitalisme** *m* Ⓑ [ensemble des capitalistes] | [the] capitalists *pl* || [die] Kapitalisten *mpl*.
**capitaliste** *adj* | capitalistic || kapitalistisch.
**capital-maître** *m* | capitalism || Kapitalherrschaft *f;* Kapitalismus *m*.
—**-numéraire** *m* | cash capital || Barkapital *n;* Barvermögen *n*.
—**-obligations** *m* | debenture capital || Obligationenkapital *n*.
**capitation** *f* | poll tax || Kopfsteuer *f*.
**capitaux** *mpl* | **accumulation de** ~ | accumulation of funds (of capital) || Kapitalanhäufung *f;* Kapitalansammlung *f;* Anhäufung von Kapitalien | **accumulation de** ~ | creation of capital || Kapitalbildung *f* | **afflux de** ~ | inflow of capital (of funds) || Zustrom *m* von Geldern (von Kapitalien) | **attirer les** ~ | to attract capital || Kapital anziehen | **appel au marché des** ~ | resort (recourse) to the capital market; raising of money on the capital market || Beschaffung von Kapital auf dem Kapitalmarkt; Inanspruchnahme *f* des Kapitalmarktes | **besoins en** ~ | capital requirements || Kapitalbedarf *m* | **les besoins internes de** ~ | the domestic requirements for capital || der inländische Kapitalbedarf | **compte de** ~ | capital account || Kapitalkonto *n* | **émission des** ~ | capital issue || Kapitalemission *f* | ~ **d'épargne** | savings capital || Sparkapital(ien) *npl* | **formation de** ~ **d'épargne** | creation (accumulation) of savings capital || Bildung *f* von Sparkapital; Sparkapitalbildung | **évasion (sortie) de** ~ | outflow (efflux) of capital; foreign drain || Kapitalabwanderung *f;* Abfluß *m* von Kapital nach dem Ausland | **exportation de (des)** ~ | exportation of capital; capital exports || Ausfuhr *f* von Kapital(ien); Kapitalausfuhr | **fuite des** ~ | flight of capital || Kapitalflucht *f* | **impôt sur les** ~ | capital stock tax || Vermögenssteuer *f* auf Kapitalvermögen | ~ **et intérêts** | principal and interest || Kapital und Zinsen | **loyer des** ~ | interest on capital || Kapitalzins(en) *mpl* | **manque de** ~ | want of capital; capital shortage; scarcity (want) of funds || Kapitalknappheit *f;* Kapitalmangel *m* | **marché**

des ~ | capital (money) market || Kapitalmarkt *m;* Geldmarkt | **resserrement du marché des** ~ | tight (tightness of the) money market || Verknappung *f* des Geldmarktes; angespannter Kapitalmarkt | ~ **des mineurs** | orphan (trust) (ward) money || Mündelgeld(er) *npl;* Mündelvermögen *n* | **mouvement des** ~ | movement of capital || Kapitalverkehr *m* | **mouvement(s) de** ~ **(des** ~ **)** | capital movements || Kapitalbewegungen *fpl* | **impôt sur les mouvements des** ~ | tax on the transfer of capital || Kapitalverkehrssteuer *f* | **placement de** ~ | investment of capital (of funds); capital investment; investment || Anlegung *f* (Anlage *f*) (Investierung *f*) von Kapital; Kapitalanlage | ~ **de placement** ① | investment capital; invested capital (funds) || Anlagekapital; angelegtes (investiertes) Kapital | ~ **de placement** ② | fixed (permanent) assets || Anlagevermögen *n* | **rapatriement de** ~ | repatriation of funds (of capital) || Heimführung *f* von Auslandskapital(ien); Kapitalrückführung *f* | **société de** ~ | financing (financial) company || Kapitalgesellschaft *f*.
★ ~ **circulants;** ~ **flottants;** ~ **mobiles;** ~ **mobiliers;** ~ **roulants** | floating (circulating) capital (funds) (assets) || Umlaufvermögen *n;* Umlaufskapital *n;* umlaufendes Kapital | ~ **consolidés (investis) à long terme** | long-term funded capital || langfristig angelegte Gelder *npl* | ~ **fixes;** ~ **investis** | fixed (permanent) capital (assets); invested (funded) capital || Anlagekapital; Anlagevermögen *n;* umlaufendes Kapital; angelegte Gelder | **à gros** ~ **; puissant en** ~ | financially strong; of sound financial standing; on a sound financial basis || kapitalkräftig; finanzkräftig; finanziell wohlfundiert. | ~ **liquides** | liquid funds (money); ready (available) cash || flüssige Gelder *npl* (Mittel *npl*); bare Mittel; Barmittel | ~ **sociaux** | capital stock; initial (original) capital || Grundkapital; Stammkapital | **emprunter les** ~ **; réunir les** ~ | to raise (to borrow) capital || Kapital aufnehmen (aufbringen) (heranziehen) | **procurer des** ~ | to raise funds (money) || Geld (Gelder) (Kapital) (Mittel) aufbringen (beschaffen).
**capitulation** *f* | capitulation; surrender [on terms] || Kapitulation *f;* Übergabe *f* [auf Grund Kapitulation] | **se rendre par** ~ | to surrender on terms || kapitulieren.
**capituler** *v* | to capitulate; to surrender on terms || kapitulieren | **forcer q. à** ~ | to force sb. to surrender || jdn. zur Kapitulation zwingen.
**captateur** *m* [~ de successions] | inveigler; legacy hunter || Erbschleicher *m*.
**captation** *f* | captation || Erschleichung *f* | ~ **d'héritage** | inveigling; legacy hunting || Erbschleicherei *f*.
**capter** *v* | ~ **qch.** | to obtain sth. by using insidious means || etw. erschleichen | ~ **un héritage** | to inveigle || eine Erbschaft erschleichen; erbschleichen.
**captieusement** *adv* | deceitfully; insidiously || arglistigerweise; mit Arglist.

**captieux** *adj* | fallacious || arglistig; trügerisch | **question** ~ **se** | misleading question || verfängliche Frage.
**captif** *m* | captive; prisoner || Gefangener *m*.
**captivité** *f* | captivity || Gefangenschaft *f* | **tenir q. en** ~ | to hold sb. in captivity || jdn. gefangen halten.
**capture** *f* Ⓐ [prise de corps] | capture; seizure; apprehension || Gefangennahme *f;* Ergreifung *f;* Festnahme *f*.
**capture** *f* Ⓑ | [navire capturé] | prize || Prise *f*.
**capture** *f* Ⓒ | franc **de** ~ **et de saisie** | free from capture, seizure and detention || Frei von Aufbringung und Beschlagnahme.
**capturer** *v* Ⓐ [une cité, un navire] | to capture; to take || erobern; wegnehmen; einnehmen.
**capturer** *v* Ⓑ [une personne] | to capture; to take prisoner || gefangennehmen.
**caractère** *m* Ⓐ [lettre] | character; letter || Schriftzeichen *n;* Buchstabe *m*.
**caractère** *m* Ⓑ [qualité] | quality; nature || Eigenschaft *f;* Natur *f* | ~ **absolu** ① | absoluteness || Unbedingtheit *f;* Unbeschränktheit *f* | ~ **absolu** ② | peremptoriness || Entschiedenheit *f* | ~ **distinctif** | distinctive mark; distinguishing feature; distinctiveness || charakteristische Eigentümlichkeit *f*.
**caractère** *m* Ⓒ [qualité] | official capacity || amtliche Eigenschaft *f* | **agir en** ~ **de** ... | to act in his character of ... || in seiner Eigenschaft als ... handeln | **avoir** ~ **pour faire qch.** | to have authority (to have power) (to be authorized) (to be empowered) to do sth. || befugt sein, etw. zu tun.
**caractère** *m* Ⓓ [personnalité] | character; personality || Charakter *m;* Persönlichkeit *f* | **force de** ~ | decision (strength) of character || Charakterfestigkeit *f;* Charakterstärke *f* | **dépourvu de** ~ | without character || charakterlos | **manquer de** ~ | to lack strength of character || Charakterstärke vermissen lassen | **de** ~ | of character; of strong character || charakterfest.
**caractérisant** *adj* | characterizing || kennzeichnend.
**caractérisation** *f* | characterization || Kennzeichnung *f;* Charakterisierung *f*.
**caractériser** *v* | to characterize || charakteriesieren | ~ **qch.** | to be characteristic (peculiar) of sth. || für etw. charakteristisch (kennzeichnend) sein | **se** ~ **comme** | to assume the character of ... || sich als ... charakterisieren.
**caractéristique** *f* [marque ~ ; trait ~ ] | feature; characteristic || charakteristisches Merkmal *n;* Wesensmerkmal; Wesenszug *m;* Charakteristikum *n*.
**caractéristique** *adj* Ⓐ | characteristic; typical || charakteristisch; typisch | **être ~ de qch.** | to characterize sth.; to be characteristic (typical) of sth.; to typify sth || für etw. bezeichnend (charakteristisch) sein.
**caractéristique** *adj* Ⓑ | distinctive || unterscheidend | **marque** ~ | distinctive mark || Unterscheidungsmerkmal *n;* Kennzeichen *n*.

**carat** *m* Ⓐ [~ de fin] | carat || Karat *n*.
**carat** *m* Ⓑ [poids de ~] | carat weight || Karatgewicht *n*.
**carence** *f* Ⓐ | lack of assets; insolvency || Nichtvorhandensein *n* irgendwelcher pfändbarer Vermögensobjekte | **procès-verbal de** ~ | report verifying absence of assets || Protokoll *n* über festgestellte Unpfändbarkeit; Pfändungsabstandsprotokoll.
**carence** *f* Ⓑ [action de faire défaut] | failure; default; defaulting || Fehlschlag *m*.
**cargaison** *f* | cargo; shipload; load; freight || Schiffsladung *f*; Schiffsfracht *f*; Ladung; Fracht | **facture de la** ~ | manifest of the cargo; freight manifest (list); list of freight || Ladungsverzeichnis *n*; Frachtgüterliste *f*; Schiffsmanifest *n* | **hypothèque sur la** ~ | sea bill; respondentia bond; respondentia || Seewechsel *m* | **valeur de la** ~ | value of the cargo || Ladungswert *m* | ~ **flottante** | cargo afloat || schwimmende Ladung | ~ **mixte** | general (mixed) cargo || gemischte Ladung; Stückgutladung; Stückgüter *npl* | ~ **d'aller** | outward freight (cargo) || Ausreisefracht; Hinfracht | ~ **sur le pont** | deck cargo | Deck(s)ladung.
**cargo** *m* | cargo boat; freighter || Frachtdampfer *m*; Frachtschiff *n* | ~ **mixte** | cargo and passenger steamer || Passagier- und Frachtdampfer; Frachtdampfer mit Passagierkabinen.
**carnet** *m* [~ de note] | book; notebook || Notizbuch *n*; Taschenbuch *n*; Heft *n* | ~ **de banque**; ~ **de compte(s) courant(s)** | pass (bank pass) book; current account pass book | Bankbuch *n*; Kontogegenbuch | ~ **de caisse** | cash book || Kassenbuch *n*; Kassabuch | ~ **de petit caisse** | petty cash book || kleine Kasse *f* | ~ **d'adresses** | address booklet || Adressenheft *n* | ~ **de charge** | freight (cargo) book; book of cargo || Frachtbuch; Ladebuch | ~ **de chèques** | cheque book || Scheckbuch *n*; Scheckheft *n*; Checkbuch [S]; Checkheft [S] | ~ **de commandes** | order book || Auftragsbuch; Orderbuch | **commandes (ordres) en** ~ | unfilled orders; orders in (on) hand || unerledigte Aufträge *mpl*; Auftragsbestand *m* | **entrées en** ~ **de commandes** | orders received || Auftragseingänge *mpl*; Bestelleingänge | ~ **d'échéances** | bill diary; bills payable (bills-receivable) book || Wechselverfallbuch; Wechseljournal *n* | ~ **d'épargne** | savings bank book || Spar(kassen)buch | ~ **de formules** ① | collection of formulas; formulary || Formelsammlung *f*; Formelbuch | ~ **de formules** ② | book of forms (of printed forms) || Formularsammlung *f*; Formularbuch | ~ **de livraison** | delivery book || Lieferbuch | ~ **de mariage** | combined marriage certificate and register of birth of children || Familienstammbuch | ~ **de passages**; ~ **de passage en douane** | passbook; international customs pass || Zollpassierscheinheft *n* | ~ **de poche** | pocketbook || Taschen(notiz)buch | ~ **de poche à feuillets mobiles** | loose-leaf pocketbook || Ringbuch | ~ **de recettes**; ~ **de quittances** | book of receipts; receipts book || Eingangsbuch; Einnahmenbuch; Quittungsbuch | ~ **de route** | travelling diary || Reisetagebuch | ~ **à souche** | counterfoil book || Abreißblock *m* | ~ **de tickets**; ~ **de voyage** | book of tickets; ticket book (booklet); book (booklet) of travel coupons || Fahrscheinheft | ~ **de voyage circulaire** | circular tour ticket || Rundreisefahrscheinheft | ~ **de timbres** | book of stamps; stamp book || Briefmarkenheft | ~ **multicopiste** | duplication book || Kopierbuch | ~ **de versement(s)** | paying-in book || Einzahlungsbuch *n*.
**carnet-collectionneur** *m* | collector's album || Sammelalbum *n* | ~ **de timbres** | stamp album || Briefmarkenalbum *n*.
—**-répertoire** *m* | address book || Adressenheft *n*.
**carotte** *f* [ruse; tromperie] | fraudulent overcharge [by a stockbroker] || betrügerische Übervorteilung *f* [durch einen Börsenmakler] | **tirer une** ~ **à q.** | to trick sb. out of his money || jdn. um sein Geld betrügen (bringen).
**carotter** *v* | ~ **qch. à q.** | to do (to trick) sb. out of sth. || jdn. um etw. betrügen (bringen) | ~ **q.** | to overcharge sb. || jdn. übervorteilen.
**carotteur** *m*; **carottier** *m* | trickster || Schwindler *m*; Betrüger *m*.
**carré** *adj* | plain; straightforward || rechtschaffen | **être** ~ **en affaires** | to be downright (straightforward) in business || im Geschäft ehrlich sein.
**carrément** *adv* | straightforwardly || geradeheraus | **refuser qch.** ~ | to refuse sth. flatly (bluntly) || etw. glatt (rundweg) ablehnen.
**carrière** *f* Ⓐ | career || Laufbahn *f*; Karriere *f* | **consul de** ~ | salaried consul || Berufskonsul *m* | **juge de** ~ | learned (professional) judge || Berufsrichter *m* | **embrasser (s'attacher à) une** ~ | to take up (to follow) a career || einen Beruf ergreifen; eine Laufbahn einschlagen.
**carrière** *f* Ⓑ [~ diplomatique] | diplomatic career || diplomatische Laufbahn *f*.
**carte** *f* Ⓐ | card || Karte *f* | ~ **d'acheteur** | coupon || Bezugsausweis *m*; Bezugsschein *m* | ~ **d'adresse**; ~ **d'affaires** ① | business (trade) (address) card || Geschäftskarte; Besuchskarte | ~ **d'affaires** ② | card of introduction || Empfehlungskarte | ~ **d'alimentation** | ration card || Lebensmittelkarte | ~ **de Nouvel-An** | New Year's card || Neujahrs(glückwunsch)karte | ~ **d'assurance**; ~ **d'assuré** | insurance card || Versicherungskarte | ~ **de banque** | bank card || Bankkarte | ~ **de chèque** | cheque card; cheque guarantee card [GB]; check card [USA] || Scheckkarte | ~ **de commerce** | trading (trade) license; trade certificate || Handelserlaubnis *f*; Gewerbeschein *m* | ~ **de crédit** | credit card || Kreditkarte | ~ **de crédit à mémoire magnétique (à microprocesseur)** | microchip (microprocessor) credit card || Kreditkarte mit Mikroprozessorspeicherung *f* | ~ **de paiement** | debit card || Zahlungskarte *f* | ~ **de départs** | sailing list; list of sailing dates || Liste *f* der Abfahrtsdaten | ~

d'échantillons | pattern (sample) card || Musterkarte | ~ d'électeur | voting card (ticket) || Wählerkarte; Wahlkarte | ~ d'identité; ~ de légitimation | identity (identification) (personal identification) card; card of identity || Ausweiskarte; Legitimationskarte; Personalausweis m; Kennkarte | ~ de légitimation industrielle | trade card || Gewerbelegitimationskarte | ~ d'invitation | invitation card || Einladungskarte | mandat ~ | postal money order; money (card money) (post office) order || Postanweisung f; Zahlkarte | ~ de membre | membership card || Mitgliedskarte; Mitgliedsausweis m | ~ de présence | attendance card || Anwesenheitskarte; Stechkarte | ~ de restaurant | bill of fare || Speisekarte | ~ de retour; ~ de réponse | reply (return) card || Antwortkarte; Rückantwortkarte | ~ de service | official (service) card; staff pass || Dienstausweis | ~ de visite | visiting card || Besuchskarte; Visitenkarte | ~ d'identité ( ~ de visite) d'une société | company profile || Umriß einer Gesellschaft.

★ ~ alimentaire | ration card || Lebensmittelkarte | ~ blanche | full discretionary power; unlimited power(s) || Blankett n; unbeschränkte Vollmacht f; Blankovollmacht | avoir ~ blanche | to have a free hand || freie Hand haben | donner ~ blanche à q. | to give sb. unlimited powers; to give sb. a free hand || jdm. unbeschränkte Vollmacht geben; jdm. freie Hand geben | ~ électorale ① | voting card (ticket) || Wählerkarte; Wahlkarte | ~ électorale ② | ballot (balloting) (voting) paper || Wahlzettel; Stimmzettel | ~ frontalière | frontier pass || Grenzausweis m; Grenzbescheinigung f | ~ postale | postcard; post card || Postkarte | ~ postale-réponse; ~ postale avec réponse payée | reply-paid postcard || Postkarte mit Rückantwortkarte (mit Antwortkarte) (mit bezahlter Rückantwort) | ~ postale illustrée | picture postcard || Ansichts(post)karte | ~ verte | green card [car insurance] || grüne (Versicherungs)karte.

carte f ⓑ [~ géographique] | map || Landkarte f; geographische Karte | ~ d'état-major | ordnance survey map || Generalstabskarte | ~ marine | sea (nautical) chart || Seekarte | ~ muette | skeleton map || Kartenskizze f | ~ routière | road map || Straßenkarte; Wegekarte.

carte f ⓒ [billet] | ticket || Karte | ~ d'abonnement | season ticket; ticket (card) of subscription || Abonnementskarte; Dauerkarte; Abonnement [VIDE: abonnement m Ⓐ] | ~ d'admission; ~ d'entrée | admission (entrance) ticket (card); ticket of admission || Eintrittskarte; Einlaßkarte | ~ de circulation | free pass || Netzkarte | ~ de débarquement | landing ticket || Landungskarte.

★ ~ hebdomadaire | weekly season ticket || Wochenabonnementskarte | ~ permanente | season ticket || Dauerkarte; Abonnementskarte; Abonnement.

carte-cheque f | card cheque || Kartenscheck m; Kartencheck [S].

- -correspondance f | correspondence card || Korrespondenzkarte f.
- -croquis m | sketch map || Planskizze f; Lageplan m; Lageskizze.
- -fiche f | index (record) (card-index) card || Indexkarte f; Karteikarte; Kartothekkarte.
- -guide f | guide card || Leitkarte f.

cartel m Ⓐ | cartel; trust || Kartell n | ~ de l'acier | steel cartel (trust) || Stahlkartell | ~ de banques | cartel of banks || Bankenkartell | ~ obligatoire | compulsory cartel || Zwangskartell | réunir en ~ s | to cartelize || in Kartelle zusammenfassen | industrie réunie en ~ | cartelized industry || kartellierte (in Kartelle zusammengeschlossene) Industrie.

cartel m Ⓑ [convention pour l'échange de prisonniers] | agreement for the exchange of prisoners; cartel || Abkommen n über den Austausch von Gefangenen.

cartel m Ⓒ [provocation en duel] | challenge (summons) to fight a duel || [schriftliche] Herausforderung f zum Zweikampf.

carte-lettre f | letter card || Kartenbrief m; Briefkarte f.

cartellisation f | cartelization; cartelizing || Kartellisierung f; Zusammenfassung f (Zusammenschluß m) in einem Kartell (in Kartellen).

cartelliste m Ⓐ | partisan of cartelization || Anhänger m der Kartellisierung.

cartelliste m Ⓑ [membre d'un cartel] | member of a cartel || Mitglied n eines Kartells; Kartellmitglied n.

carte-mandat f | postal order (money order); post office order || Postanweisung f.
- -postale f | post card; postcard || Postkarte f | ~ illustrée | picture postcard || Ansichtskarte.
- -quittance f | receipt card || Quittungskarte f.
- -réponse f | reply (return) card || Antwortkarte f; Rückantwortkarte.

carton m | cardboard || Karton m; Pappkarton m.

cartonnier m | document box; file case (cabinet) || Aktenkasten m; Aktenschrank m.

cartothèque f | card index (catalogue); card-index file || Kartei f; Kartothek f; Zettelkatalog m.

cas m | case; matter; affair || Fall m; Angelegenheit f; Sache f | en ~ d'accident | in case of accident || im Falle eines Unglücks; bei Unfällen | en ~ de besoin | in case of need || erforderlichenfalls; im Bedarfsfall; im Notfall; nötigenfalls | ~ de conscience | matter (case) of conscience || Gewissenssache f; Gewissensfrage f | en ~ de contestation | in case of dispute (of controversy) || im Streitfalle | ~ de décès | death || Sterbefall; Todesfall | en ~ de divergence; en ~ de défaut de concordance | in case of disagreement (of dissension) || bei (im Falle der) Nichtübereinstimmung; bei Meinungsverschiedenheit | en ~ de doute | in case of doubt || im Zweifelsfalle | en ~ d'empêchement | in case of prevention || im Verhinderungsfalle | le ~ d'espèce | the case in question (in point) || der betreffende (der in Frage stehende) Fall | un ~ d'espèce | an

**cas** *m, suite*
actual case ‖ ein konkreter (tatsächlicher) Fall | **dans chaque ~ d'espèce** | in each specific case ‖ je nach Lage des Falles | **~ d'extrême nécessité** | case of extreme necessity ‖ äußerster Notfall | **en ~ de guerre** | in case of war ‖ im Kriegsfalle | **~ limite** | borderline case ‖ Grenzfall | **en ~ de non-livraison** | in case (in the event of) of non-delivery ‖ im Falle der Nichtlieferung; falls die Lieferung unterbleibt | **en ~ de non-remise** | if undelivered; if undeliverable ‖ im Falle der Unzustellbarkeit; falls unzustellbar | **en ~ de partage** | if the votes are equal ‖ bei Stimmengleichheit | **~ de principe** | case of principle ‖ Prinzipienfall; grundsätzlicher (prinzipieller) Fall | **en ~ de récidive** | in case of relapse ‖ im Rückfalle; im Wiederbetretungsfall | **en ~ de répétition** | in case of repetition; if repeated ‖ im Wiederholungsfalle | **~ d'urgence** | emergency ‖ Dringlichkeitsfall | **en ~ d'urgence** | in case of need; in an emergency ‖ im Notfall.
★ **dans bien des ~** | in many instances ‖ in vielen Fällen | **~ difficile** | difficult (hard) case ‖ schwieriger (komplizierter) Fall | **~ exceptionnel; ~ privilégié** | exceptional (special) case ‖ Ausnahmefall; Sonderfall | **~ fortuit** ① | fortuitous (unforeseeable) event ‖ unabwendbares Ereignis *n;* Zufall *m* | **~ fortuit** ② | act of God ‖ höhere Gewalt *f* | **~ imprévu** | unforeseen event ‖ unvorhergesehener Fall; unvorhergesehenes Ereignis *n* | **en ~ d'imprévu** | in unforeseen circumstances; in a contingency; should a contingency arise ‖ falls unvorhergesehene Umstände eintreten sollten.
★ **~ juridique** | law case; cause ‖ Rechtsfall | **en pareil ~** | in such (such a) case; in such cases ‖ in diesem (in einem solchen) Falle; in solchen Fällen | **~ particulier** | particular (specific) case ‖ Spezialfall | **dans le ~ particulier** | in a particular case ‖ im einzelnen Falle; im Einzelfalle | **dans les ~ pressants** | in urgent cases; in cases of emergency ‖ in dringenden Fällen.
★ **agir selon le ~** | to act according to circumstance ‖ nach den Umständen handeln | **être dans le ~ de faire qch.** | to be in the position to do sth. ‖ in der Lage sein, etw. zu tun | **exposer son ~** | to state (to explain) one's case ‖ seinen Fall (seine Sache) vortragen (auseinandersetzen) | **supposé le ~ que** | put the case that; assume (assuming) that ‖ gesetzt den Fall, daß . . . ; angenommen, daß . . .
★ **auquel ~** | in which case ‖ in welchem Falle | **le ~ échéant** ①; **selon (suivant) le ~** | as the case may be; should the case occur ‖ gegebenenfalls; sollte der Fall eintreten; je nach Lage des Falles | **le ~ échéant** ② | if necessary; if need be ‖ wenn nötig; falls erforderlich | **dans aucun ~** | on no account; in no case; under no circumstances ‖ auf keinen Fall; keinesfalls; unter keinen Umständen | **dans tous les ~** | in any case; at any rate; on every account; under all circumstances ‖ auf jeden Fall; jedenfalls; unter allen Umständen | **en ~ de; au ~ que; au ~ où; dans le ~ où** | in case of; in the event of ‖ im Falle, daß; falls | **de ~ en ~** | as the case may be ‖ von Fall zu Fall | **hors le ~ où** | except; unless ‖ ausgenommen | **sauf ~ de . . .** | except in the case (in cases) of . . . ‖ ausgenommen im Falle, daß . . .

**case** *f* | compartment; division; pigeonhole ‖ Abteilung; Fach | **~ d'un formulaire** | division (space) (box) on a printed form ‖ Spalte eines Vordruckes | **~ postale** | post office box ‖ Postschließfach.

**casier** *m* | filing cabinet; register ‖ Aktenschrank *m* | **~ judiciaire** | record of previous convictions; criminal (police) record ‖ Strafregister *n;* Strafliste *f* | **extrait du ~ judiciaire** | extract from [sb.'s] police record ‖ Auszug *m* aus dem Strafregister; Strafregisterauszug | **être inscrit au ~ judiciaire; avoir un ~ judiciaire chargé** ① | to have previous convictions ‖ vorbestraft sein | **avoir un ~ judiciaire chargé** ② | to have a bad record; to have a history of many previous convictions ‖ viele Vorstrafen haben; schwer vorbestraft sein | **avoir un ~ judiciaire intact (vierge)** | to have no previous convictions; to have a clear (clean) record ‖ nicht (noch nicht) vorbestraft sein; keine Vorstrafen haben; ohne Vorstrafen sein.

**cassation** *f* [annulation juridique] | annulment; quashing; setting aside ‖ Aufhebung *f;* Verwerfung *f* | **arrêt de ~** | decision of the supreme court of appeals (of the court of cassation) ‖ Revisionsentscheid *m;* Revisionsurteil *n;* Urteil *n* (Entscheidung *f*) des Revisionsgerichtes (der Revisionsinstanz) | **demandeur en ~** | appellant ‖ Revisionskläger *m* | **conclusions en ~** | points of appeal ‖ Revisionsanträge *mpl* | **cour de ~** | supreme court of appeal; court of cassation ‖ Revisionsgericht *n;* Kassationshof *m* | **mémoire de ~** | notice of appeal ‖ Revisionsschrift *f;* Revisionsschriftsatz *m* | **sur le moyen de ~** | upon (on) appeal to the supreme court ‖ auf (nach) Einlegung des Rechtsmittels der Revision; auf die Revision hin | **pourvoi (recours) en ~** ① | appealing (filing of an appeal) to the supreme court ‖ Revisionseinlegung *f;* Einlegung der Revision | **pourvoi (recours) en ~** ② | appeal to the supreme court ‖ Rechtsmittel *n* der Revision; Nichtigkeitsbeschwerde *f* | **recourir (se pourvoir) en ~** | to appeal on a point of law ‖ Revision *f* (Nichtigkeitsbeschwerde *f*) einlegen; in die Revisionsinstanz (in die Revision) gehen.

**casse** *f* | breakage ‖ Bruch *m;* Bruchschaden *m* | **payer la ~** | to pay for breakage ‖ den Bruchschaden bezahlen (ersetzen).

**casser** *v* | to annul; to rescind; to quash; to set aside ‖ aufheben; verwerfen | **~ un arrêt** | to quash (to set aside) a decision ‖ eine Entscheidung (ein Urteil) aufheben | **~ un jugement en appel** | to quash a sentence on appeal ‖ ein Urteil (eine Verurteilung) auf die Berufung hin aufheben.

**cassette** *f* [coffre-caisse] | cash (money) box ‖ Geldkasse *f;* Geldkassette *f.*

**caste** *f* | caste ‖ Kaste *f* | **esprit de ~** | class conscious-

ness || Kastengeist *m* | **hors-** ~ | outcaste || aus der Kaste Ausgestoßener | **mettre q. hors** ~ | to outcaste sb. || jdn. aus der Kaste ausstoßen.

**casualité** *f* | fortuitousness || Zufälligkeit *f.*

**casuel** *adj* | casual; forfuitous; accidental || zufällig | **condition** ~ **le** | secondary condition || Nebenbedingung *f* | **droits** ~ **s** | perquisites || Nebengebühren *fpl;* Sporteln *fpl* | **fruits** ~ **s** | casual profits || Gelegenheitsgewinne *mpl* | **revenus** ~ **s** | casual (additional) income (profits) || Nebeneinkünfte *fpl;* Nebeneinnahmen *fpl.*

**casuellement** *adv* Ⓐ | fortuitously; accidentally || zufällig; zufälligerweise.

**casuellement** *adv* Ⓑ [de temps en temps] | occasionally; now and again || gelegentlich; von Zeit zu Zeit.

**casuels** *mpl* [bénéfices variables] | perquisites *pl* || Nebengebühren *fpl;* Sporteln *fpl.*

**catalogue** *m* | catalogue; list || Verzeichnis *n;* Liste *f;* Katalog *m* | **prix de** ~ | list (catalogue) price || Listenpreis *m;* Katalogpreis; Preis laut Katalog | ~ **avec prix** *pl* | priced catalogue; price current (list) (catalogue); list (catalogue) of prices || Katalog *m* mit Preisangaben; Preisliste *f;* Preisverzeichnis; Preiskatalog | ~ **illustré** | illustrated price list; trade (illustrated) catalogue || Bilderkatalog *m;* bebilderter (illustrierter) Katalog | ~ **raisonné** | descriptive catalogue || Katalog mit Beschreibung | **faire le** ~ **de qch.** | to make a catalogue of sth.; to catalogue sth. || von etw. ein Verzeichnis (eine Liste) anfertigen (anlegen); etw. katalogisieren.

**cataloguement** *m* | cataloguing; listing || Katalogisieren *n;* Katalogisierung *f.*

**cataloguer** *v* | ~ **qch.** | to catalogue sth.; to list sth.; to make (to prepare) a catalogue (a list) of sth. || etw. katalogisieren; von etw. einen Katalog (eine Liste) (ein Verzeichnis) machen (anfertigen) (anlegen).

**catastrophe** *f* | catastrophe; disaster || Katastrophe *f;* schweres Unglück *n* | ~ **ferroviaire** | railway accident (disaster) || Eisenbahnkatastrophe; Eisenbahnunglück | ~ **financière** | financial crash; crash || Finanzkrach *m;* Zusammenbruch *m.*

**catégorie** *f* | category; class; order || Klasse *f;* Kategorie *f* | ~ **d'entreprises** | business category || Unternehmerklasse.

**catégorique** *adj* | categorical || kategorisch; unequivocal | **affirmation** ~ | categorical (unqualified) (unequivocal) statement (declaration) || kategorische Erklärung (Feststellung) | **dénégation** ~ ; **refus** ~ | flat (categorical) (unqualified) refusal (denial) || glatte (kategorische) Absage *f.*

**catégoriquement** *adv* | categorically; flatly || kategorisch | **démentir (nier)** ~ **qch.** | to deny sth. categorically || etw. kategorisch dementieren.

**catégoriser** *v* | to classify; to categorize || in Klassen einteilen; klassifizieren.

**causalité** *f* | causality || Kausalität *f;* Ursächlichkeit *f* | **lien de** ~ | relation of (correspondence between) cause and effect; causal nexus || Zusammenhang *m* zwischen Ursache und Wirkung; ursächlicher Zusammenhang; Kausalzusammenhang.

**cause** *f* Ⓐ | cause; subject; matter; subject matter; case; law case (suit) || Sache *f;* Gegenstand *m;* Angelegenheit *f;* Rechtssache *f;* Prozeß *m* | **affaire en** ~ | case before the court || vor Gericht anstehende Sache | **appel de la** ~ | call of the case || Aufruf *m* der Sache; Sachaufruf *m* | **appel en** ~ | third party notice (procedure) || Streitverkündung *f* | **faire l'appel d'une** ~ | to call a case || eine Sache (die Parteien) aufrufen | **avocat sans** ~ | briefless barrister || Anwalt *m* (Rechtsanwalt) ohne Prozeßauftrag (ohne Aufträge) (ohne Mandate) | **ayant** ~ | assign || Rechtsnachfolger *m* | **connaissance de** ~ | knowledge of the facts; factual knowledge || Sachkenntnis *f;* Kenntnis *f* des Sachverhalts (der Tatumstände) (des Tatbestandes) | **en connaissance de** ~ ① | after ascertaining the facts || nach Prüfung der Sachlage | **en connaissance de** ~ ② | with (in) full knowledge of the facts (of the case) || in voller Kenntnis des Falles (der Tatsachen) (des Sachverhaltes) (der Tatumstände) | **sans connaissance de** ~ | without a hearing; without trial || ohne Anhörung; ohne Verhandlung | **en tout état de** ~ | at any time during the course of the proceedings || in jeder Lage des Verfahrens (des Rechtsstreits) | **gain de** ~ | winning || Obsiegen *n;* Gewinnen *n* | **avoir (obtenir) gain de** ~ | to win a case (a lawsuit) || eine Sache (einen Prozeß) gewinnen; Recht bekommen; in einer Sache (in einem Prozeß) obsiegen | **donner gain de** ~ **à q.** | to decide a case in sb.'s favo(u)r (in favo(u)r of sb.) || einen Prozeß zu jds. Gunsten entscheiden | **pour la** ~ **de la justice** | in the cause of justice || im Namen der Gerechtigkeit | **liste (rôle) des** ~ **s** | docket; cause list || Prozeßregister *n* | **mise en** ~ ① | summons to appear; summons || Vorladung *f;* Ladung *f* zum Erscheinen (zu erscheinen) | **mise en** ~ ② | notice summoning a third party to appear in a lawsuit; third party notice || Streitverkündung *f.*

★ ~ **célèbre** | famous cause (trial) || Sensationsprozeß *m* | ~ **civile** | civil action (suit) || Zivilsache *f;* Zivilklagesache *f;* Zivilprozeß *m* | ~ **matrimoniale** | matrimonial cause (suit) || Ehesache *f* | ~ **sommaire** ① | case for summary proceedings || im abgekürzten (summarischen) Verfahren behandelte Sache | ~ **sommaire** ② | petty cause || Bagatellsache *f.*

★ **appeler une** ~ | to call a case || eine Sache aufrufen | **audiencer une** ~ | to put a case down for hearing (for trial) || für eine Sache Verhandlungstermin ansetzen | **avoir qch. pour** ~ | to refer to sth.; to have sth. as subject || etw. zum Gegenstand haben; sich auf etw. beziehen | **être en** ~ ① | to be the subject matter || den Gegenstand bilden | **être en** ~ ② | to be a party to a lawsuit || Partei in einem Prozeß sein | **être hors de** ~ | to be besides the point (question) || nicht zur Sache gehören | **faire** ~ **commune avec q.** | to side (to make common

**cause** *f* Ⓐ *suite*
cause) with sb. ‖ mit jdm. gemeinsame (gemeinschaftliche) Sache machen | **mettre q. en ~** ① | to implicate sb. in a lawsuit ‖ jdn. in einen Prozeß hineinziehen | **mettre q. en ~** ② | to summon sb. to appear in a case ‖ jdn. in einem Prozeß zum Erscheinen vorladen; jdn. laden, in einem Prozeß zu erscheinen | **mettre q. en ~** ③ | to serve third-party notice on sb. ‖ jdm. den Streit verkünden | **mettre q. hors de ~** ① | to dismiss sb. from the case ‖ jdn. aus dem Rechtsstreit entlassen | **mettre q. hors de ~** ② | to stop the proceedings against sb. ‖ gegen jdn. das Verfahren einstellen; jdn. außer Verfolgung setzen | **mettre qch. en ~** | to question sth. ‖ etw. in Zweifel ziehen | **plaider la ~ de q.** ① | to side with sb. ‖ für jdn. eintreten; sich auf jds. Seite stellen | **plaider la ~ de q.** ② | to defend sb. in court ‖ jdn. vor Gericht vertreten (verteidigen) | **rester hors ~** | to remain out of question ‖ außer Betracht bleiben.
★ **en ~** | concerned | **beteiligt** | **hors de ~** ① | besides the point ‖ nicht zur Sache gehörig | **hors de ~** ② | irrelevant ‖ unerheblich; irrelevant.

**cause** *f* Ⓑ | cause; reason; ground; motive ‖ Ursache *f*; Grund *m*; Beweggrund *m*; Veranlassung *f* | **~ d'annulabilité**; **~ d'annulation** | ground for avoidance (for annulment) ‖ Anfechtungsgrund; Aufhebungsgrund | **chaîne des ~s** | chain of causes (of circumstances); concatenation of circumstances ‖ Kette *f* (Verkettung *f*) von Umständen | **~ de divorce** | cause of (ground for) divorce ‖ Ehescheidungsgrund; Scheidungsgrund | **~ d'empêchement** | cause of impediment ‖ Hinderungsgrund; Verhinderungsgrund | **enrichissement sans ~** | unjust (unjustified) gain ‖ ungerechtfertigte Bereicherung *f* | **à ~ de mort** | mortis causa ‖ von Todes wegen | **~ de nullité** | ground(s) for annulment; reason for nullity ‖ Nichtigkeitsgrund | **rapport de ~** | actual (factual) relation ‖ Sachzusammenhang *m*; sachlicher Zusammenhang | **rapport (lien) (relation) de ~ à effet**; **relation entre ~ et effet** | relation of (correspondence between) cause and effect; causality ‖ Zusammenhang *m* zwischen Ursache und Wirkung; ursächlicher Zusammenhang; Kausalzusammenhang | **~ de récusation** | grounds for challenge ‖ Ablehnungsgrund; Grund zur Ablehnung | **pour ~ de santé** ① | for reasons (for considerations) of health ‖ aus gesundheitlichen Gründen (Rücksichten) | **pour ~ de santé** ② | on account of ill health ‖ wegen Erkrankung; krankheitshalber.
★ **~ capitale** | principal cause (reason) ‖ Hauptsache *f*; Hauptgrund *m* | **être enrichi sans ~** | to have an unjustified gain ‖ ungerechtfertigt bereichert sein | **~ grave** | important reason ‖ wichtiger Grund | **pour une ~ indéterminée** | of an undetermined cause ‖ wegen (aus) einer nicht feststellbaren Ursache | **~ juridique** | legal cause; lawful reason; title ‖ rechtlicher Grund; Rechtsgrund | **une juste ~** | a just cause ‖ ein berechtigter Grund | **sans juste ~** | without justification; unjustified ‖ ungerechtfertigt; ohne rechtlichen Grund | **~ légale** | lawful cause ‖ gesetzlicher Grund | **~ lointaine** | remote cause ‖ entfernte Ursache *f*.
★ **à ces ~s** | for these reasons; therefore; wherefore ‖ aus diesen Gründen; deshalb | **à ~ de; pour ~ de** | by reason of; on account of; owing to ‖ wegen; infolge von; infolgedessen | **pour quelle ~ ?**; **à ~ de quoi?** | for what reason; on what account; why ‖ aus welchem Grunde; weshalb; warum | **sans ~** | without any reason; groundless; causeless ‖ ohne Grund; grundlos; unbegründet.

**cause** *f* Ⓒ [provision] | consideration; cover ‖ Gegenwert *m*; Deckung *f* | **absence de ~** | absence of consideration ‖ mangels (mangelnde) (keine) (ohne) Deckung.

**causé** *adj* | **avocat ~** | barrister holding a brief ‖ Anwalt, der mit einer Sache betraut ist | **avocat très ~** | very busy attorney ‖ sehr gesuchter (sehr stark in Anspruch genommener) Anwalt.

**causer** *v* | **~ qch.** | to cause (to bring about) sth.; to be the cause of sth. ‖ etw. verursachen (veranlassen) (herbeiführen); von etw. die Ursache sein | **~ dommage** | to cause damage ‖ Schaden anrichten (verursachen) | **~ un préjudice à qch.** | to prejudice (to jeopardize) sth.; to cause jeopardy to sth. ‖ etw. beeinträchtigen.

**caution** *f* Ⓐ | security; guarantee; bond; surety; bail ‖ Sicherheitsleistung *f*; Sicherheit *f*; Kaution *f*; Bürgschaft *f* | **acquit-à-~** | permit to pass; passbill ‖ Passierschein *m*; Zollpassierschein | **acte de ~** ① | deed of suretyship ‖ Bürgschaftsschein *m*; Bürgschaftsurkunde *f* | **acte de ~** ② | letter of indemnity (of guarantee); indemnity bond; bond of indemnity ‖ Garantieschein *m*; Garantieerklärung *f*; Garantieverpflichtung *f* | **arrière-~** | countersecurity; counterbail; counterbond; countersurety; collateral bail; back-to-back guarantee; surety for surety ‖ Rückbürgschaft *f*; Gegenbürgschaft; Afterbürgschaft | **~ de banque** | bank guarantee ‖ Banksicherheit *f*; Bankbürgschaft *f*; Bankgarantie *f* | **co-~** | joint guarantee; co-surety ‖ Mitgarantie *f*; Mitbürgschaft *f* | **~ en garantie de dommages-intérêts** | Admiralty bond ‖ Seetransport-Garantieschein *m* | **~ judicatum solvi** | security for legal costs to be given by the plaintiff ‖ vom Kläger zu stellende Prozeßkostensicherheit | **liberté (mise en liberté) provisoire sous ~ (moyennant ~)** | release on bail ‖ vorläufige Freilassung *f* (Entlassung *f*) (Haftentlassung *f*) gegen Sicherheitsleistung (gegen Stellung eines Bürgen) | **fournir ~ pour obtenir la mise en liberté provisoire de q.** | to bail sb. out ‖ jds. Freilassung gegen Sicherheitsleistung veranlassen (erreichen) | **accorder la liberté provisoire à q. moyennant ~**; **mettre q. en liberté (en liberté provisoire) sous ~** | to admit sb. to bail; to allow (to grant) sb. bail; to release sb. (to let sb. out) on bail ‖ jdn. gegen Sicherheitsleistung (gegen Stellung eines Bürgen) auf

freien Fuß setzen (frei lassen) | **société de** ~ | guarantee (fidelity) insurance company; guarantee company (association); surety company ‖ Kautionsversicherungsgesellschaft *f.*

★ ~ **bourgeoise** | sufficient (proper) surety; security given by a solvent man ‖ Sicherheit (Sicherheitsleistung) durch Stellung eines tauglichen Bürgen | ~ **bonne et solvable** | sufficient security ‖ ausreichende Sicherheit | ~ **judiciaire** ① | bail ‖ gerichtlich angeordnete Sicherheitsleistung | ~ **judiciaire** ② | security for costs ‖ Sicherheit für die Prozeßkosten; Prozeßkostensicherheit | ~ **juratoire** | sworn guarantee ‖ eidliche Versicherung | ~ **légale** | statutory guarantee ‖ gesetzlich vorgeschriebene Sicherheitsleistung | ~ **solvable** | sufficient (proper) security ‖ genügende Sicherheit.

★ **donner (fournir) (verser)** ~ **pour q.; être** ~ **(se porter** ~ **) de q.** | to be security (to give security) (to go bail) (to guarantee) for sb.; to stand (to become) security for sb. ‖ für jdn. Sicherheit (Bürgschaft) leisten; für jdn. einstehen (bürgen) (Bürge stehen) (Kaution stellen) (Sicherheit bieten); sich für jdn. verbürgen. | **proroger la** ~ | to enlarge bail ‖ die Sicherheitsleistung (den Betrag der Kaution) erhöhen | **verser une** ~ | to pay a deposit ‖ eine Anzahlung leisten | **sous** ~ | against (on) security (bail) ‖ gegen Sicherheitsleistung (Kaution) (Bürgschaft).

**caution** *f* Ⓑ [donneur de ~] | guarantor; bailsman ‖ Bürge *m;* Garant *m* | **arrière-**~**; certificateur de** ~ | countersurety; counterbail; countersecurity; additional surety; collateral bail ‖ Gegenbürge; Rückbürge; Nachbürge | **co-**~ | co-guarantor; co-surety; joint guarantor (guarantee) (surety) ‖ Mitbürge; Mitgarant | ~ **solvable** | sufficient (proper) surety ‖ tauglicher Bürge.

**cautionnaire** *adj* | relating to surety ‖ Bürgschafts...; Sicherheits...

**cautionné** *m* | guarantee; person guaranteed ‖ Bürgschaftsnehmer *m;* Empfänger *m* einer Sicherheit.

**cautionné** *adj* | **engagement** ~ | bond ‖ Garantieverpflichtung *f;* Garantie *f.*

**cautionnement** *m* Ⓐ [contrat] | suretyship; surety; security; guarantee; giving security (bail); bailment ‖ Sicherheitsleistung *f;* Bürgschaftsleistung *f;* Garantievertrag *m;* Stellung *f* eines Bürgen (einer Sicherheit) | **acte de** ~ ① | deed of suretyship ‖ Bürgschaftsschein *m;* Bürgschaftsurkunde *f* | **acte de** ~ ② | letter of indemnity (of guarantee); bond of indemnity; indemnity bond ‖ Garantieerklärung *f;* Garantieschein *m;* Garantieverpflichtung *f* | **association de** ~ | guarantee (fidelity) insurance company; guarantee company (society) (association); surety company ‖ Kautionsversicherungsgesellschaft *f* | **assurance de** ~ | guarantee (fidelity) insurance ‖ Kautionsversicherung *f* | **assurance de** ~ **et de crédit** | fidelity and credit insurance ‖ Kautions- und Kreditversicherung *f* | **consignation d'un** ~ | deposit of a security ‖ Hinterlegung *f* einer Sicherheit; Sicherheitsleistung *f;* Hinterlegung zwecks Sicherheitsleistung | **contrat de** ~ | contract (deed) of suretyship; bail bond ‖ Bürgschaftsvertrag *m* | **déclaration de** ~ | declaration of suretyship ‖ Bürgschaftserklärung *f* | **somme fournie à titre de** ~ | bail ‖ als Sicherheitsleistung gestellter (hinterlegter) Betrag.

★ ~ **additionnel** | supplementary bond ‖ zusätzliche Sicherheit | ~ **conventionnel** | security stipulated by contract ‖ vertraglich vereinbarte Sicherheitsleistung | ~ **judiciaire** ① | bail ‖ gerichtlich angeordnete Sicherheitsleistung | ~ **judiciaire** ② | security for costs ‖ Sicherheit *f* für die Prozeßkosten; Prozeßkostensicherheit | ~ **solidaire** | joint security ‖ Solidarbürgschaft *f.*

★ **s'engager par** ~ | to enter into a surety bond ‖ eine Garantieverpflichtung eingehen.

**cautionnement** *m* Ⓑ [somme déposée en garantie] | security; deposit; caution-money ‖ Sicherheit *f;* Kaution *f;* hinterlegter Betrag *m;* Sicherheitspfand *n* | **donner** ~ **; fournir** ~ | to give security; to guarantee ‖ Kaution (Sicherheit) stellen (leisten) | **donner qch. en** ~ | to give sth. as (as a) security ‖ etw. zum Pfand (zur Sicherheit) geben | **effectuer un** ~ | to lodge a security ‖ eine Kaution stellen.

**cautionner** *v* Ⓐ [se rendre caution] | ~ **q.** | to become surety (to answer) (to go bail) for sb.; to give (to stand) security for sb. ‖ für jdn. bürgen (einstehen) (gutstehen) (Bürge stehen); sich für jdn. verbürgen.

**cautionner** *v* Ⓑ [fournir caution pour obtenir la mise en liberté] | to bail sb. out ‖ jds. Freilassung gegen Sicherheitsleistung erreichen.

**cavalier** *m* | rider ‖ Zusatz *m;* Zusatzklausel *f.*

**cédant** *m* Ⓐ | **le** ~ | the assigner ‖ der Zedent; der Abtretende.

**cédant** *m* Ⓑ [endosseur antérieur] | **le** ~ | the preceding party (endorser) [on a bill] ‖ der vorausgehende Indossent [auf einem Wechsel].

**céder** *v* Ⓐ | to transfer; to assign; to make over; to sell; to surrender ‖ abtreten; übertragen; überlassen; zedieren | ~ **un bail** | to assign (to sell) a lease ‖ jdm. die Rechte aus einem Mietvertrag überlassen | ~ **une créance** | to assign a claim ‖ einen Anspruch (eine Forderung) abtreten | ~ **un droit** | to transfer (to surrender) (to assign) (to cede) a right ‖ ein Recht abtreten (aufgeben); sich eines Rechts begeben | **commerce à** ~ **; maison à** ~ | business for sale ‖ Geschäft zu verkaufen | ~ **une propriété** | to make over a real estate; to transfer (to dispose of) (to sell) a piece of property (of land) ‖ ein Grundstück übertragen (abtreten) | ~ **le rang à q.** | to yield (to give place) to sb.; to allow sb. priority; to let sb. go first ‖ jdm. den Vorrang einräumen (den Vortritt lassen) | ~ **la place à q.** | to give one's place (seat) to sb. ‖ jdm. seinen Platz überlassen | **rétro** ~ | to reassign ‖ zurückabtreten; zurückzedieren.

**céder** *v* Ⓑ [se soumettre] | to yield; to give up; to give in; to surrender ‖ aufgeben; nachgeben; sich un-

**céder** *v* Ⓑ *suite*
terwerfen | ~ **aux circonstances** | to yield to circumstances || sich den Umständen fügen | ~ **devant la force** | to yield to force || der Gewalt weichen | ~ **du terrain** | to lose ground || Boden verlieren.
**cédulaire** *adj* | **impôt** ~ ① | scheduled tax; tax which is levied by assessment || veranlagte Steuer *f;* durch Veranlagung (im Veranlagungswege) erhobene Steuer | **impôt** ~ ② **sur le revenu** | assessed income tax || veranlagte Einkommensteuer *f*.
**cédule** *f* | clause || Klausel *f;* Vermerk *m* | ~ **exécutoire** | order of enforcement; writ of execution || Vollstreckungsklausel *f* | ~ **foncière** | certificate of a land charge || Grundschuldbrief | ~ **hypothécaire** | certificate of registration of mortgage || Hypothekenbrief *m*.
**célébration** *f* | ~ **du mariage** | celebration (contracting) of a marriage | Schließung *f* (Eingehung *f*) der Ehe; Eheschließung; Trauung *f*.
**célèbre** *adj* | **cause** ~ | famous case (cause) (trial) || Sensationsprozeß *m*.
**célébrer** *v* | ~ **le mariage** | to celebrate (to contract) the marriage || die Ehe schließen (eingehen).
**célébrité** *f* Ⓐ [personnage célèbre] | celebrity; famous (well-known) (celebrated) person || Berühmtheit *f;* berühmte (gefeierte) Person *f*.
**célébrité** *f* Ⓑ [grand renom] | great renown (fame) || hohes Ansehen *n*.
**célibat** *m* | celibacy; single (unmarried) life || Ehelosigkeit *f;* lediger Stand *m*.
**célibataire** *m* Ⓐ | **un** ~ | a bachelor; an unmarried man || ein Junggeselle; ein lediger Mann; ein Unverheirateter.
**célibataire** *f* Ⓑ | **une** ~ | a spinster; an unmarried woman || eine Ledige.
**célibataire** *adj* | unmarried; not married; single || unverheiratet; nicht verheiratet; ledig.
**cellulaire** *adj* | **emprisonnement** ~ | solitary confinement || Einzelhaft *f;* Zellenhaft | **prison** ~ | cellular prison || Zellengefängnis *n* | **régime** ~ | solitary system || Zellensystem *n* | **voiture** ~ | police van || Zellenwagen *m;* Gefängniswagen; Polizeiwagen.
**cellule** *f* Ⓐ [ ~ de prison] | cell; prison cell || Zelle *f;* Gefängniszelle | **emprisonnement en** ~ | solitary confinement || Einzelhaft *f;* Zellenhaft.
**cellule** *f* Ⓑ [noyau] | cell || politische Zelle *f*.
**cellulé** *adj* [tenu en cellule] | imprisoned in a cell || in Einzelhaft.
**cens** *m* Ⓐ [recensement; dénombrement] | census || Volkszählung *f;* Zensus *m*.
**cens** *m* Ⓑ [quotité d'impositions nécessaires] | ~ **électorale** | property qualification for voting; minimum amount of tax paid to entitle one to the vote || Wahlzensus *m;* Mindestbetrag an bezahlten Steuern als Voraussetzung für das Wahlrecht.
**censal** *m* [agent de change] | money changer (dealer) || Geldwechsler *m*.
**censé** *adj* [supposé] | **être** ~ | to be deemed (considered) (supposed) (reputed) (presumed) to; to be regarded as || gehalten werden für; betrachtet (behandelt) (genommen) werden als.
**censément** *adv* | supposedly; presumably; ostensibly || vermutlich; vermutlicherweise.
**censeur** *m* Ⓐ | censor; censurer || Zensor *m*.
**censeur** *m* Ⓑ [critique] | critic || Kritiker *m*.
**censeur** *m* Ⓒ [vérificateur des comptes] | auditor || Buchprüfer *m;* Prüfer.
**censitaire** *m* | copy holder || Zinspflichtiger *m*.
**censitaire** *adj* | **suffrage** ~ | property qualification for voting || Wahlrecht *n* nach dem Einkommenszensus (nach dem Vermögenszensus).
**censive** *f* | ground rent; rent charge || Grundzins *m;* Zinspflicht *f*.
**censorat** *m* | censorship || Zensur *f*.
**censorial** *adj* | censorial; subject to censorship || Zensur . . . ; der Zensur unterliegend | **loi** ~ **e** | law on censorship || Gesetz *n* über die Zensur.
**censurable** *adj* | censurable; deserving of (subject to) (open to) censure || der Kritik unterliegend; tadelnswert | **conduite** ~ | censurable conduct || tadelnswertes Verhalten *n*.
**censure** *f* Ⓐ [examen préalable] | censorship || behördliche Prüfung *f;* Zensur *f* | ~ **des écrits** | censorship of everything which is to be printed || Zensur aller Druckwerke | ~ **des journaux;** ~ **de la presse** | censorship of the press; press censorship || Pressezensur | ~ **dramatique;** ~ **théâtrale** | dramatic censorship || Theaterzensur | ~ **postale** | postal censorship || Postzensur.
**censure** *f* Ⓑ [comité] | censorship; board of censure; [the] censors *pl* || Zensorenamt *n;* [der] Zensor; [die] Zensur | **être interdit par la** ~ | to be banned by the censor(s) || durch die Zensur verboten werden | **passer la** ~ | to be censored || zensiert werden; durch die Zensur gehen.
**censure** *f* Ⓒ [blâme] | censure; blame; reproof; reprobation || Tadel *m;* Rüge *f;* Mißbilligung *f* | **motion de** ~ | motion of censure || Antrag *m* auf Ausspruch der Mißbilligung; Tadelsmotion *f* [S] | **encourir la** ~ **de q.** | to incur sb.'s blame || sich jds. Tadel zuziehen.
**censure** *f* Ⓓ [vérification des comptes] | audit (auditing) of accounts || Buchprüfung *f;* Buchkontrolle *f* | **comité de** ~ | audit committee; board of auditors || Buchprüfungskommission *f*.
**censurer** *v* Ⓐ [infliger la censure] | to submit to censorship || die Zensur verhängen.
**censurer** *v* Ⓑ [blâmer] | to censure; to blame; to reprove || tadeln; mißbilligen.
**censurer** *v* Ⓒ [critiquer] | to criticize || kritisieren.
**censurer** *v* Ⓓ | to pass a vote of censure || durch Beschluß die Mißbilligung aussprechen.
**centenaire** *f* | centenary || Hundertjahrfeier *f*.
**centennal** *adj* | centennial; every hundred years || hundertjährig; alle hundert Jahre.
**centime** *m* | ~ **s de poche** | pocket money || Taschengeld *n* | ~ **additionnel** ① | additional (special) tax (duty); supertax; surtax || Zuschlag *m;* Steuerzu-

schlag; Gebührenzuschlag | ~ **additionnel** ② | rate ‖ Umlage *f* | ~ **additionnel spécial** | special surtax ‖ Sonderzuschlag *m* | ~ **communal** | borough (municipal) rate ‖ Gemeindezuschlag *m;* Gemeindeumlage *f* | ~ **départemental** | district rate ‖ Bezirkszuschlag *m;* Bezirksumlage *f.*

**central** *m* | ~ **télégraphique** | telegraph exchange ‖ Telegraphenzentrale *f* | ~ **téléphonique** | telephone exchange ‖ Telephonzentrale; Vermittlungsstelle *f.*

**central** *adj* | central ‖ zentral | **administration** ~ **e** | central administration ‖ Zentralverwaltung *f* | **agence** ~ **e; bureau** ~ | general (central) (head) agency; central bureau ‖ Hauptagentur *f;* Zentralagentur *f;* Zentralstelle *f;* Zentralbüro *n* | **agence** ~ **e de renseignements** | central information office ‖ Zentralauskunftsstelle *f* | **autorité** ~ **e** | central authority ‖ Zentralbehörde *f* | **autorité administrative** ~ **e** | central administrative authority ‖ Zentralverwaltungsbehörde *f* | **banque** ~ **e** | central bank ‖ Zentralbank *f;* Hauptbank *f* | **comité** ~ ; **commission** ~ **e** | central committee (commission) ‖ Zentralausschuß *m;* Zentralkommission *f;* Zentralkomitee *n* ‖ **gouvernement** ~ | central government ‖ Zentralregierung *f* | **maison** ~ **e** | county goal (jail) ‖ Bezirksgefängnis *n* | **pouvoir** ~ | central power ‖ Zentralgewalt *f* | **siège** ~ | head (central) office ‖ Hauptbüro *n;* Hauptsitz *m;* Zentrale *f.*

**centrale** *f* | power station; power (generating) plant ‖ Kraftwerk *n;* Elektrizitätswerk; Zentrale *f* | ~ **hélio-électrique** | solar energy power station ‖ Sonnenkraftwerk | ~ **hydraulique** | hydroelectric power station ‖ Wasserkraftwerk | ~ **usine maréomotrice** | tidal power station ‖ Gezeitenkraftwerk | ~ **monovalente** | single-fuel power station ‖ Einbrennstoffkraftwerk | ~ **nucléaire; ~ atomique** | nuclear (atomic) power station ‖ Kernkraftwerk; Atomkraftwerk | ~ **polyvalente** | multi-fuel power station ‖ Mehrbrennstoffkraftwerk | ~ **thermique** | thermal power station ‖ Wärmekraftwerk; Dampfkraftwerk | ~ **de chauffage urbain** | district heating station ‖ Fernheizungszentrale *f.*

**centralisateur** *adj* | centralizing ‖ Zentralisierungs...

**centralisation** *f* | centralization; centralizing ‖ Zentralisierung *f;* Zentralisation *f.*

**centraliser** *v* | to centralize ‖ zentralisieren.

**centralisme** *m* | centralism ‖ Zentralismus *m.*

**centraliste** *m* | centralist ‖ Anhänger *m* des Zentralismus.

**centre** *m* | centre [GB]; center [USA]; central point ‖ Mittelpunkt *m;* Mitte *f;* Zentrum *n* | ~ **d'accouchement** | maternity centre (center); lying-in hospital ‖ Entbindungsheim *n;* Wöchnerinnenheim | ~ **de l'activité économique** | centre (center) of business activity ‖ Mittelpunkt der wirtschaftlichen Tätigkeit | ~ **des (d') affaires** | business (trade) (trading) centre (center) ‖ Geschäftszentrum; Handelszentrum | ~ **d'information** ① | information centre (center) ‖ Informationszentrum | ~ **d'information** ② | central information office (bureau) ‖ Zentralauskunftsstelle *f* | ~ **de planification** | planning centre (center) ‖ Planungszentrum | ~ **de recherches** | research centre (center) ‖ Forschungszentrum | ~ **de surveillance** | centre of supervision ‖ Überwachungszentrum | ~ **de tourisme** | tourist centre (center) ‖ Reiseverkehrszentrum.

★ ~ **commercial** ① | commercial centre [UK] (center [USA]) ‖ Handelszentrum | ~ **commercial** ② | shopping centre (center); shopping precinct ‖ Einkaufszentrum | ~ **financier** | financial centre (center) ‖ Finanzzentrum | ~ **industriel** | industrial (manufacturing) centre (center) ‖ Industriezentrum | ~ **producteur** | production centre (center) ‖ Produktionszentrum.

**centupler** *v* | to increase a hundredfold ‖ verhundertfachen.

**cercle** *m* | circle ‖ Kreis *m;* Zirkel *m.*

**cérémonie** *f* | ceremony ‖ Zeremonie *f;* Zeremoniell *n* | **absence de** ~ | informality ‖ Formlosigkeit *f;* Zwanglosigkeit *f* | **visite de** ~ | formal call ‖ formeller Besuch *m* | **sans** ~ | informal ‖ formlos; zwanglos.

**cérémonieux** *adj* | formal ‖ zeremoniell; feierlich.

**certain** *adj* Ⓐ | **en** ~ **es circonstances** | under certain conditions ‖ unter gewissen Voraussetzungen | **dans une** ~ **e mesure; jusqu'à un** ~ **point** | to a certain extent; in some measure ‖ bis zu einem gewissen Grade | **être sûr et** ~ | to be absolutely certain ‖ absolut sicher sein | **savoir qch. pour** ~ | to know sth. for a certainty (for certain) ‖ etw. ganz sicher wissen.

**certain** *adj* Ⓑ | **un** ~ **M. . . .** | a certain Mr. . . . ; one Mr. . . . ‖ ein gewisser Herr . . . ; ein Herr . . .

**certificat** *m* | certificate; permit; testimonial ‖ Bescheinigung *f;* Schein *m;* Zeugnis *n;* Attest *n;* Zertifikat *n* | ~ **d'action** | share (stock) certificate; share warrant ‖ Aktienmantel *m;* Aktienschein *m;* Aktienzertifikat *f* | ~ **d'action de préférence** | preference share certificate ‖ Vorzugsaktie *f* | ~ **d'action ordinaire** | ordinary share certificate ‖ Stammaktie *f* | ~ **d'addition** | patent of addition ‖ Zusatzpatent *n* | ~ **d'affiliation** | membership card ‖ Mitgliedskarte *f;* Mitgliedsausweis *m* | ~ **d'apprentissage** | letter (certificate) of apprenticeship ‖ Lehrbrief *m;* Lehrzeugnis *n* | ~ **d'aptitude; ~ de capacité** | certificate of qualification (of competency); qualifying certificate ‖ Befähigungsnachweis *m;* Befähigungszeugnis *n* | ~ **d'aptitude** | teacher's diploma ‖ Lehrerdiplom *n* | ~ **de bon arrimage** | report of stowage ‖ Stauattest *n* | ~ **d'arrivée** | certificate of inward clearance ‖ Zolleinfuhrbescheinigung *f* | ~ **d'assurance** | insurance certificate (policy) ‖ Versicherungsschein *m;* Versicherungspolice *f* | ~ **d'attache** | certificate of registry ‖ Eintragungsbestätigung *f* | ~ **d'authenticité** | certificate of authenticity ‖ Echtheitszeugnis *n* | ~ **d'avarie** | certificate of damage (of average) ‖

**certificat** *m, suite*
Havariebescheinigung *f;* Havarieattest *n* | ~ **de baptême** | certificate of baptism; baptismal certificate || Taufschein | ~ **de chargement** | certificate of receipt || Übernahmeschein; Empfangsbescheinigung | ~ **de chose jugée** | certificate according to which a judgment is final (a decree is absolute) || Rechtskraftzeugnis | ~ **de classification** ① | classification certificate || Klassenbescheinigung; Einstufungsbescheinigung | ~ **de classification** ② ~ **de cote** | classification certificate [for official quotation at the stock exchange] || Bescheinigung über die Zulassung zur amtlichen Notiz [an der Börse] | ~ **de bonne conduite**; ~ **de bonne vie et mœurs** | certificate of good conduct (behaviour [GB]) (behavior [USA]) (character) || Führungszeugnis; Leumundszeugnis; Sittenzeugnis | ~ **de capacité** | proficiency certificate; certificate of competence || Befähigungszeugnis *n;* Fähigkeitsnachweis *m* [S] | ~ **de constructeur** | builder's certificate || Baubescheinigung | ~ **de contingentement** | quota permit || Kontingentschein; Kontingentbescheinigung | ~ **de copropriété** | certificate of co-ownership || Miteigentumszertifikat *n* | ~ **de décès** | certificate of death; death certificate || Sterbeurkunde; Totenschein | ~ **de départ** | certificate of departure || Abgangszeugnis | ~ **de dépôt** | certificate of deposit || Hinterlegungsschein; Depotschein; Depositenschein | ~ **de dividendes** | dividend coupon (warrant) || Dividendenschein | ~ **d'embarquement** | certificate of shipment || Ladeschein; Konnossement *n* | ~ **d'entrepôt** | warehouse warrant || Lagerschein | ~ **d'études**; ~ **de maturité** | school leaving certificate || Schulabgangszeugnis; Reifezeugnis | ~ **d'exportation** | export permit; permit to export || Ausfuhrschein; Ausfuhrbewilligung *f* | ~ **d'héritier** | letters of administration || Erbschein | ~ **d'identité** | certificate of identity || Nämlichkeitszeugnis; Identitätsnachweis *m* | ~ **d'enregistrement**; ~ **d'immatriculation**; ~ **d'inscription** | certificate of registration || Eintragungsbescheinigung; Eintragungsbestätigung | ~ **d'importation** | import permit (licence) (certificate) || Einfuhrerlaubnisschein; Einfuhrbewilligung; Einfuhrlizenz *f;* Importlizenz | ~ **d'indigence** | certificate of poverty || Armenzeugnis; Armenattest *n* | ~ **de jauge**; ~ **jaugage** | certificate of measurement || Eichschein; Vermessungszeugnis | ~ **de maladie** | sick voucher || Krankenschein | ~ **de mariage** | certificate of marriage; marriage certificate (licence) || Heiratsschein; Trauschein; Heiratsurkunde | ~ **de médecin**; ~ **médical** | doctor's (medical) certificate || ärztliches Zeugnis (Attest) | ~ **de naissance** | certificate of birth; birth certificate || Geburtsurkunde; Geburtsschein | ~ **de nationalité** | certificate of nationality (of citizenship) || Staatsangehörigkeitsausweis *m* | ~ **de nationalité du navire** | ship's certificate of registry || Schiffsregisterbrief *m* | ~ **de navigabilité** ① [d'un aéroplane] | certificate of airworthiness || Bescheinigung über die Lufttüchtigkeit | ~ **de navigabilité** ② [d'un navire] | certificate of seaworthiness || Bescheinigung über die Seetüchtigkeit | ~ **de neutralité** | certificate of neutrality || Neutralitätszeugnis | ~ **de non-pourvoi** | certificate according to which no appeal has been filed (according to which a judgment is final) || Bescheinigung, daß ein Rechtsmittel nicht eingelegt worden ist; Rechtskraftbescheinigung; Rechtskraftzeugnis | ~ **d'obligation** | debenture certificate (bond); debenture; bond || Pfandbrief *m;* Obligation *f;* Schuldverschreibung *f* | ~ **d'origine** ① ~ **de provenance** | certificate of origin (of production) || Ursprungszeugnis; Ursprungsattest; Herkunftsbescheinigung | ~ **d'origine** ② | pedigree || Stammbaum *m* [von Tieren] | ~ **à passagers** | passenger certificate || Bescheinigung über die Zulassung zur Beförderung von Personen | ~ **au porteur** | bearer certificate || Inhaberzertifikat *n* | ~ **de propriété** | title deed || Eigentumstitel *m;* Besitztitel | ~ **de radiation** | certificate of cancellation || Löschungsbescheinigung; Löschungsbestätigung | ~ **de résidence** | certificate of domicile || Aufenthaltsbescheinigung | ~ **international de route** | international waybill || internationaler Geleitschein | ~ **de santé** | certificate (bill) of health || Gesundheitsattest; Gesundheitspaß | ~ **de service** | testimonial; «To whom it may concern» || Dienstzeugnis; Dienstbescheinigung | ~ **de sortie** | certificate of outward clearance || Ausfuhrbescheinigung | ~ **de souscription** | subscription (application) form; form (letter) of application || Zeichnungsschein; Bestellschein | ~ **de visite** | inspection certificate || Besichtigungsschein; Kontrollbescheinigung; Befund *m.*
★ ~ **baptistaire** | baptismal certificate; certificate of baptism || Taufschein | ~ **fiduciaire** | trustee's certificate || Bescheinigung des Treuhänders | ~ **hypothécaire**; ~ **d'inscription hypothécaire** | mortgage deed (instrument) (bond); certificate of registration of mortgage || Hypothekenbrief *m;* Hypothekenschein | ~ **nominatif** | registered certificate || auf den Namen lautende Bescheinigung | ~ **provisoire** | provisional (interim) certificate; ad interim certificate; scrip || Interimsschein; Zwischenbescheinigung | **délivrer un** ~ | to make out a certificate || eine Bescheinigung (ein Zeugnis) ausstellen.

**certificateur** *m* | attestor || [der] Bekundende | ~ **de caution** | counter-surety || Gegenbürge *m.*

**certificateur** *adj* | **témoin** ~ | witness to a deed (to a document); attesting witness || Beglaubigungszeuge *m;* Unterschriftszeuge; Solennitätszeuge [S].

**certificatif** *adj* | certifying || Beweis... | **pièce** ~ **ve** | voucher || Beleg *m;* Beweisstück *n.*

**certification** *f* | certification; attestation; authentication; witnessing || Bescheinigung *f;* Beurkundung *f;* Bestätigung *f;* Bezeugung *f* | ~ **de caution** | counter-surety || Gegenbürgschaft *f;* Rückbürg-

schaft | ~ **de signatures** | attestation of signatures || Unterschriftsbeglaubigung *f* | ~ **judiciaire** | authentication by the court | gerichtliche Beurkundung | ~ **notariée** | notarial legalization; notarization || notarielle Beurkundung | ~ **publique** | legalization || öffentliche Beglaubigung.
**certificat-or** *m* | gold certificate || Goldzertifikat *n*.
**certifié** *adj* | **copie ~ e** | certified (attested) copy || beglaubigte Abschrift *f.*
**certifier** *v* | to certify; to attest; to legalize; to witness || bescheinigen; beglaubigen; bestätigen; bezeugen | ~ **une signature** | to witness (to authenticate) a signature || eine Unterschrift beglaubigen | ~ **authentiquement** | to legalize || öffentlich (amtlich) beglaubigen | ~ **judiciairement** | to legalize by the court || gerichtlich beglaubigen.
**certitude** *f* | certainty; certitude || Sicherheit *f;* Gewißheit *f;* Bestimmtheit *f* | **être une ~ absolue** | to be a dead (an absolute) certainty || absolut sicher sein.
**cessation** *f* | cessation; discontinuance; ceasing; suspension; stoppage || Aufhören *n;* Aufhebung *f;* Einstellung *f;* Beendigung *f* | **action en ~ (en ~ de trouble)** | action to restrain (to stop) interference || Unterlassungsklage *f;* Klage auf Unterlassung (auf Beseitigung der Störung) (auf Unterlassung der Beeinträchtigung) | ~ **d'armes;** ~ **d'hostilités** | cessation (suspension) of hostilities; armistice; truce || Einstellung *f* der Feindseligkeiten; Waffenstillstand *m;* Waffenruhe *f* | ~ **de commerce** | closing down of a business; retiring from business || Geschäftsaufgabe *f* | ~ **des fonctions** | retirement from office (from service) || Ausscheiden *n* aus dem Amt (aus dem Dienst) | ~ **de (des) paiements** | suspension (stoppage) of payments || Einstellung *f* der Zahlungen; Zahlungseinstellung *f* | ~ **de relations d'affaires** | termination (interruption) of business relations || Abbruch *m* (Unterbrechung *f*) der Geschäftsbeziehungen.
**cesse** *f* | **sans ~** | unceasingly; constantly || unaufhörlich; fortwährend.
**cesser** *v* | to cease; to discontinue; to suspend; to stop || aufhören; beendigen; einstellen | ~ **les affaires** | to give up (to retire from) business || das Geschäft aufgeben; sich vom Geschäft zurückziehen | ~ **les paiements** | to suspend (to stop) payments || die Zahlungen einstellen | ~ **toutes relations avec q.** | to break off all relations with sb. || alle Beziehungen zu jdm. abbrechen | ~ **le travail** | to cease (to stop) work || die Arbeit einstellen (niederlegen) | ~ **d'être en vigueur** | to cease to have effect (force); to become invalid; to lapse || außer Kraft treten (gesetzt werden); ungültig werden; verfallen | ~ **d'exister** | to cease to exist || aufhören zu bestehen (zu existieren) | **faire ~ qch.** | to stop sth.; to put a stop to sth. || etw. einstellen; (abstellen); mit etw. Schluß machen.
**cessez-le-feu** *m* | ceasefire; truce || Waffenruhe *f;* Feuereinstellung *f.*

**cessibilité** *f* Ⓐ | transferability; assignability || Übertragbarkeit *f;* Abtretbarkeit *f* | **arrêté de ~** | official approval (government permission) of assignment || behördliche (ministerielle) Genehmigung *f* der Abtretung (des Überganges).
**cessibilité** *f* Ⓑ [négociabilité] | negotiability || Fähigkeit *f,* durch Indossament übertragen zu werden.
**cessible** *adj* Ⓐ | transferable; assignable || abtretbar; übertragbar | **in~ ; non ~** | not transferable; not assignable; untransferable; unassignable || nicht übertragbar; nicht abtretbar; unübertragbar; unabtretbar.
**cessible** *adj* Ⓑ [négociable] | negotiable || begebbar; durch Indossament übertragbar.
**cession** *f* | transfer; assignment; cession || Abtretung *f;* Übertragung *f;* Zession *f* | **acte (contrat) (titre) de ~** | deed of assignment (of conveyance) (of transfer); assignment (transfer) deed; instrument of assignment || Abtretungsurkunde *f;* Übertragungsurkunde; Abtretungsvertrag *m;* Zessionsurkunde | ~ **d'actions** | transfer of shares || Aktienübertragung | **avis de ~** | notice of assignment || Abtretungsanzeige | ~ **de bail** | assignment of a lease || Abtretung der Rechte aus einem Mietsvertrag | ~ **de biens** | cession of property; cession || Vermögensabtretung | ~ **de biens aux créanciers** | assignment of property to creditors || Überlassung *f* des Vermögens an die Gläubiger | ~ **de biens volontaire** | assignment of assets to the creditors || vertragliche Überlassung *f* des Vermögens an die Gesamtheit der Gläubiger | ~ **d'un brevet** | assignment of a patent || Abtretung (Übertragung) eines Patentes | ~ **d'une créance** | assignment (transfer) of a claim || Abtretung einer Forderung (eines Anspruchs) | ~ **de créances** | assignment of debts || Forderungsabtretung | **déclaration de ~** | transfer declaration; declaration of assignment || Abtretungserklärung *f;* Abtretung *f* | ~ **de dette** | transfer of a debt || Schuldübertragung | ~ **de droits** | assignment (surrender) of rights || Abtretung (Übertragung) von Rechten; Rechtsabtretung | ~ **de droits successifs** | assignment of the rights of an inheritance || Erbschaftsverkauf *m;* Abtretung *f* der Rechte aus einer Erbschaft | **prix de ~** | assignment price || Abtretungspreis *m* | **rétro ~** | reassignment || Rückübertragung *f;* Rückabtretung *f.*
★ **forcée** | compulsory cession || Zwangsabtretung | ~ **générale;** ~ **totale** | general assignment || Generalabtretung; Gesamtabtretung; Generalzession | ~ **partielle** | partial assignment || Teilabtretung | ~ **territoriale** | cession of territory || Gebietsabtretung | **faire ~ de qch. à q.** | to transfer (to assign) sth. to sb. || etw. an jdn. abtreten; jdm. etw. abtreten (zedieren).
**cessionnaire** *m* Ⓐ | transferee; assignee || Übernehmer *m;* Zessionar *m* | ~ **d'une créance** | assignee of a debt || Übernehmer einer Forderung; Forderungsübernehmer.
**cessionnaire** *m* Ⓑ [endosseur] | endorser; indorser || Indossant *m.*

**cessionnaire** *m* ⓒ [détenteur] | holder || Inhaber *m*.
**cession-transport** *m* Ⓐ | assignment and transfer || Abtretung *f* und Übertragung.
— **-transport** *m* Ⓑ | assignment of chose in action || Abtretung *f* einer im Streit befangenen Sache.
**chaîne** *f* | ~ **des causes** | chain of causes (of circumstances) || Kette *f* (Verkettung *f*) von Umständen | ~ **de magasins** | chain of stores || Kette *f* (Ring *m*) von Warenhäusern | ~ **de production** | production (assembly) line | Montageband *n;* Fertigungsstraße *f* | **production en** ~ | assembly-line production || Fertigung am Montageband | ~ **de succursales** | chain of branch offices || Kette von Filialen; Filialkette *f*.
**chaire** *f* | professorship || Professur *f;* Lehrstuhl *m* | **tenir une** ~ **de** | to hold a professorship in; to be professor of . . . || eine Professur für . . . haben (innehaben); Professor für . . . sein.
**chaland** *m* Ⓐ [acheteur; client] | purchaser; customer || Käufer *m;* Kunde *m*.
**chaland** *m* Ⓑ [bateau de transport] | lighter; barge || Leichter *m;* Kahn *m* | **transporter qch. par** ~ **s** | to lighter sth. || etw. mit Leichter(n) befördern (transportieren).
**chalandage** *m* Ⓐ [transport par chaland] | lighterage || Transport *m* durch Leichter.
**chalandage** *m* Ⓑ [droits (frais) de chaland] | lighterage charges | Leichtergeld *n;* Leichtergebühr *f;* Leichterkosten *pl*.
**chalande** *f* | woman customer (purchaser) || Kundin *f;* Käuferin *f*.
**Chambre** *f* Ⓐ | Chamber; House || Kammer *f;* Haus *n* | ~ **des Communes;** ~ **des Députés;** ~ **des Représentants;** ~ **Basse** | Lower House (Chamber); Chamber of Deputies; House of Representatives (of Deputies) (of Commons) || Abgeordnetenhaus; Unterhaus; Deputiertenkammer; Repräsentantenhaus | ~ **des Pairs;** ~ **des Seigneurs;** ~ **Haute** | House of Lords; Upper House (Chamber) || Herrenhaus; Oberhaus | **dissolution de la** ~ | dissolution of the Chamber || Auflösung *f* der Kammer; Kammerauflösung | **le système des deux** ~ **s** | the two-chamber (bicameral) system || das Zweikammersystem | **le système de la** ~ **unique** | the unicameral (single-chamber) system || das Einkammersystem.
**chambre** *f* Ⓑ [d'un tribunal] | division of a court of justice || Kammer *f* (Senat *m*) eines Gerichtshofes | ~ **d'accusation** | criminal court || Strafkammer | ~ **des mises en accusation** | grand jury | Anklage-Jury *f* | ~ **d'appel** | court of appeal(s) || Berufungskammer; Berufungssenat | ~ **des appels correctionnels** | court of criminal appeals || Berufungsstrafkammer; Berufungsstrafsenat | ~ **des comptes** | [the] Audit Office; chamber of accounts || Rechnungskammer; Oberrechnungshof *m* | **décision prise toutes** ~ **s réunies** | plenary decision taken in joint session by all chambers || unter Vereinigung aller Kammern ergangene (erlassene) Entscheidung; Plenarentscheidung | ~ **de discipline;** ~ **disciplinaire** | court (board) of discipline; disciplinary board (committee) || Disziplinarkammer; Disziplinarhof *m* | ~ **des requêtes** | appeal division of the supreme court || Beschwerdekammer beim Kassationshof; Beschwerdesenat | ~ **du tribunal civil;** ~ **civile** | civil court || Zivilkammer; Zivilsenat | ~ **du tribunal correctionnel;** ~ **correctionnelle;** ~ **criminelle;** ~ **pénale** | criminal court; court of criminal jurisdiction || Strafkammer; Strafsenat | ~ **des tutelles** | guardianship court; court of guardianship; board of guardians || Vormundschaftsbehörde; Vormundschaftsrat *m* | ~ **des vacations** | vacation court || Ferienkammer | ~ **administrative** | administrative court; court of administration || Verwaltungsgericht *n;* Verwaltungsgerichtshof *m*.
**chambre** *f* ⓒ [organe professionnel] | chamber || Kammer *f* | ~ **d'agents de brevet** | patent bar || Patentanwaltskammer | ~ **d'agriculture;** ~ **agricole** | chamber of agriculture || Landwirtschaftskammer | ~ **des artisans;** ~ **d'artisanat;** ~ **des métiers** | trade corporation || Gewerbekammer; Handwerkskammer | ~ **d'avocats;** ~ **des avoués** | Bar; Bar Association || Rechtsanwaltskammer; Anwaltskammer | ~ **de commerce** | chamber of commerce || Handelskammer | ~ **de compensation;** ~ **de liquidation** | clearing house (office) || Ausgleichsstelle *f;* Abrechnungsstelle; Verrechnungsstelle; Clearingstelle; Girozentrale *f* | ~ **de compensation des banquiers** | bankers' clearing house || Bankenabrechnungsstelle *f;* Girozentrale *f* der Banken | ~ **des notaires** | notaries' association || Notarkammer | ~ **économique** | chamber of economics || Wirtschaftskammer | ~ **syndicale** | association || Verband *m*.
**chambre** *f* Ⓓ [salle] | room; chamber || Kammer *f;* Zimmer *n;* Raum *m* | ~ **du conseil** | council chamber; consulting room || Beratungszimmer | ~ **des criées** | auction room; sale-room || Versteigerungslokal *n;* Auktionslokal | ~ **des hôtes** | guest room || Fremdenzimmer; Gästezimmer | ~ **des valeurs** | strong room || Stahlkammer; Tresor *m* | ~ **garnie** | furnished room || möbliertes Zimmer.
**champ** *m* | field || Feld *n;* Gebiet *n* | ~ **d'action;** ~ **d'activité** | field of action (of activity) || Betätigungsfeld; Tätigkeitsfeld; Arbeitsgebiet | ~ **d'application** | field (scope) of application (of use) || Anwendungsgebiet; Anwendungsbereich *m* | ~ **d'opérations** | field of operation(s) || Operationsgebiet | ~ **aurifère** | goldfield || Goldfeld.
**champêtre** *adj* | **commune** ~ | rural borough || Landgemeinde *f* | **garde** ~ | rural policeman || Beamter *m* der Feldpolizei; Feldhüter *m* | **juré** ~ | rural juryman || Feldgeschworener *m* | **vie** ~ | country life || Landleben *n*.
**chance** *f* | ~ **s de gain** | chances of profit (of making a profit) || Gewinnaussichten *fpl;* Gewinnchancen *fpl* | **risquer les** ~ **s** | to take one's chance(s) || sein Glück versuchen | **les** ~ **s d'une entreprise** | the

chances (the risks) of a venture || das Risiko (die Risiken) eines Unternehmens.
**chancelariat** *m* | chancellorship || Kanzlerschaft *f.*
**chancellerie** *f* Ⓐ | chancellery || Kanzlei *f* | ~ **consulaire** | consular chancellery || Konsulatskanzlei.
**chancellerie** *f* Ⓑ [diplomatique] | secretaryship || Posten *m* als Legationssekretär.
**Chancelier** *m* Ⓐ | chancellor || Kanzler *m* | ~ **de l'Echiquier** | Chancellor of the Exchequer || Schatzkanzler | ~ **Fédéral** | Federal Chancellor || Bundeskanzler | **Grand** ~ | Lord Chancellor || Lordkanzler.
**chancelier** *m* Ⓑ [diplomatique] | chancellor of legation || Legationssekretär *m.*
**chanceux** *adj* | risky; hazardous || gewagt; riskant | **affaire** ~ **se** | risky affair; venture || gewagtes (riskantes) Unternehmen; riskante Sache.
**change** *m* Ⓐ [échange] | exchange; interchange || Tausch *m;* Austausch *m.*
**change** *m* Ⓑ [opération de ~] | exchange; exchange transaction || Wechseln *n;* Wechselgeschäft *n* | **agent (courtier) de** ~ | money changer (dealer) || Geldwechsler *m;* Wechsler | ~ **des billets de banque** | exchange of bank notes || Wechsel *m* von Banknoten | **commerce de** ~ | money changing (exchange) business || Wechselgeschäft *n;* Geldwechsel *m* | **monnaie de** ~ | money of exchange || Wechselgeld *n* | ~ **des monnaies** | exchange (change) of money; money exchange || Umwechseln *n* von Geld; Geldwechsel *m.*
**change** *m* Ⓒ [cours du ~ ; taux du ~] | exchange; rate of exchange; exchange (foreign exchange) rate || Kurs *m;* Umrechnungskurs; Wechselkurs; Devisenkurs | **bénéfice (profit) au** ~ | profit (gain) on the rate of exchange (on the exchange) || Kursgewinn *m;* Gewinn bei der Umrechnung | **différence de** ~ **; écart des** ~ **s** | difference in exchange rates || Kursdifferenz *f;* Kursspanne *f;* Kursunterschied *m* | **au** ~ **du jour** | at the current rate of exchange; at the day's (the current) rate || zum Tageskurs | ~ **au pair;** ~ **à (à la) parité** | exchange at par (at parity); par of exchange || Parikurs; al-pari-Kurs; Paritätskurs; Parität *f* | **perte au** ~ **(sur le** ~ **)** | loss on the rate of exchange (on the exchange) || Kursverlust *m;* Wechselverlust; Verlust bei der Umrechnung | **risques de** ~ | rate-of-exchange risks || Wechselkursrisiken *npl* | **stabilisation des** ~ **s** | stabilization of the exchange rates || Stabilisierung *f* der Kurse (der Devisenkurse).
★ ~ **contraire;** ~ **défavorable** | unfavorable exchange || ungünstiger Kurs | ~ **favorable** | favorable exchange || günstiger Kurs | ~ **fixe** | fixed rate (rate of exchange) || festgesetzter (fester) Kurs (Umrechnungskurs).
★ **gagner au** ~ | to gain on (to benefit by) the exchange | am (durch den) Kurs gewinnen; einen Kursgewinn machen | **maintenir le cours de** ~ | to peg the exchange || den Kurs behaupten (stützen) | **stabiliser le cours de** ~ | to stabilize the rate of exchange || den Kurs stabilisieren | **au** ~ **de** | at the exchange (rate) of || zum Kurse von [VIDE: **taux** *m* Ⓐ].
**change** *m* Ⓓ [effet commercial] | bill of exchange; bill || Wechsel *m* | **action de** ~ | claim on (arising out of) a bill of exchange | wechselmäßiger (wechselrechtlicher) Anspruch *m;* Wechselanspruch | **action en matière de** ~ | action on a bill of exchange; action based on the exchange law || Wechselklage *f* | **agent (courtier) de** ~ | bill (money bill) (exchange) broker || Wechselagent *m;* Wechselmakler *m;* Wechselhändler *m;* Diskontmakler | **arbitrage de** ~ | bill (exchange) arbitration; arbitrage (arbitraging) in bills || Wechselarbitrage *f* | **atermoiement d'une lettre de** ~ | renewal (prolongation) of a bill of exchange || Hinausschiebung *f* der Fälligkeit eines Wechsels; Prolongation *f* (Prolongierung *f*) eines Wechsels; Wechselprolongation | **commerce de** ~ | bill brokerage (broking) || Wechselhandel *m;* Wechselgeschäft *n* | **copie (duplicata) (seconde) de** ~ | copy (duplicate) of a bill; second of exchange; second bill (bill of exchange) || Wechselabschrift *f;* Wechselduplikat *n;* Wechselsekunda *f;* Sekundawechsel *m* | **courtage de** ~ | bill brokerage (commission) || Wechselprovision *f;* Wechselcourtage *f* | **droit de** ~ | law on bills of exchange; exchange law (regulations); bill regulations || Wechselrecht *n;* Wechselordnung *f;* Wechselbestimmungen *fpl* | **par droit de** ~ | under (according to) the bill regulations || wechselrechtlich; wechselmäßig; nach Wechselrecht | **maison de** ~ | exchange bank; bank of exchange || Wechselbank *f* | **place de** ~ | place of exchange || Wechselplatz *m* | **première de** ~ | first of exchange; first bill || Wechselprima *f;* Primawechsel *m* | **recours de** ~ | recourse on a bill of exchange || Wechselregreß *m* | **seule de** ~ | single bill; sole bill of exchange || Solawechsel *m;* Wechsel in einer einzigen Ausfertigung | **timbre de** ~ | bill stamp; stamp duty for (on) bills of exchange || Wechselstempel *m;* Wechselstempelmarke *f* | **troisième de** ~ | third of exchange (of a bill of exchange); triplicate bill of exchange || Tertiawechsel *m;* Wechseltertia *f.*
★ ~ **à vue** | bill (draft) at sight (payable at sight); sight draft (bill); bill payable on demand || Sichtwechsel *m;* Sichttratte *f;* bei Sicht (bei Vorzeigung) zahlbarer Wechsel | ~ **commercial** | commercial bill (paper); trade bill; bill on goods (drawn for goods sold) || Warenwechsel; Handelswechsel | ~ **étranger;** ~ **extérieur** | foreign (external) exchange; foreign bill; bill in foreign currency || Wechsel auf das Ausland; Auslandswechsel; ausländischer Wechsel; Devise *f* | ~ **maritime** | maritime interest || Seewechsel | ~ **tiré** | direct (commercial) bill; draft || gezogener Wechsel; Tratte *f.* [VIDE: **lettre de change.**]
**change** *m* Ⓔ [traite] | draft; bill || Tratte *f;* Akzept *n.*
**change** *m* Ⓕ [cote] | quotation on the exchange (on

**change** *m* Ⓕ *suite*
the stock exchange) || Börsenkurs *m;* Kurs *m* (Notierung *f*) an der Börse | **agent (courtier) de** ~ | exchange (stock exchange) (stock) (share) broker || Börsenmakler *m;* Börsenagent *m;* Kursmakler; Effektenmakler | **bénéfice (profit) au** ~ | market profit || Börsengewinn *m* | **bulletin des** ~**s** | list of exchange; exchange list || Kurszettel *m;* Kursliste *f* | **note des** ~**s** | stock exchange official list; official list || amtlicher Kurszettel; Börsenkurszettel | ~ **à vue** | sight exchange || Sichtkurs.
**change** *m* Ⓖ [~ étranger; ~ extérieur] | foreign exchange || ausländische Zahlungsmittel *npl;* Devisen *fpl;* Valuten *fpl* | **arbitrage du** ~ | currency arbitrage || Devisenarbitrage *f* | **autorisation de** ~ | exchange authorization || Devisengenehmigung *f;* devisenrechtliche Genehmigung | **marché des** ~**s** | foreign exchange market || Devisenmarkt | **opérations de** ~ | exchange (foreign exchange) transactions; operations (transactions) in foreign exchange || Devisengeschäfte *npl;* Devisenumsätze *mpl;* Devisentransaktionen *fpl*. [VIDE: **opération** *f* Ⓐ.]
**change** *m* Ⓗ [bureau de ~] | exchange office; money exchange; exchange || Wechselstube *f;* Wechselstelle *f;* Wechselkontor *n*.
**change** *m* Ⓘ | **demander le** ~ **d'un billet** | to change (to ask for change of) a note [GB] (of a bill [USA]) || eine Banknote wechseln wollen | **donner le** ~ **d'un billet** | to change (to give change for) a note [GB] (for a bill [USA]) || eine Banknote wechseln.
**changeable** *adj* | exchangeable || umzuwechseln.
**changement** *m* | change; changing; alteration; modification || Änderung *f;* Veränderung *f;* Abänderung *f;* Umänderung *f;* Wechsel *m* | ~ **d'adresse** | change of address || Adressenänderung *f;* ~ **d'attitude** | change of attitude; changed attitude || Haltungsänderung; geänderte Haltung *f* | ~ **d'avis;** ~ **d'intention** | change of mind || Sinnesänderung; Gesinnungswechsel | ~ **de conditions** | change of conditions; changed conditions || Veränderung der Bedingungen; veränderte Bedingungen *fpl* | ~ **de la demande** | modification of the statement of claim || Klagsänderung | ~ **de domicile;** ~ **de résidence** | change of domicile (of residence) || Wohnsitzverlegung *f;* Veränderung (Verlegung) des Wohnsitzes; Wohnsitzwechsel | ~ **de nom** | change of name || Namensänderung | ~ **de programme** | change of program || Programmänderung | **projet de** ~ | plan of alteration || Abänderungsplan *m* | ~ **de la raison** | change of the firm name || Firmenänderung | ~ **de route** | alteration of course; change of route || Kursänderung | ~ **de siège** | change of offices || Sitzverlegung *f*.
★ ~ **en bien** | improvement; change for the better || Verbesserung *f;* Besserung *f;* Wendung *f* zum Besseren | ~ **en mal** | deterioration; change for the worse || Verschlechterung *f;* Verschlimmerung *f* | ~ **radical** | radical change; changeover || gründliche Veränderung; Umschwung *m*.

★ **apporter (faire) (effectuer) un** ~ **à qch.** | to make (to effect) an alteration (a change) in sth. || an etw. eine Änderung vornehmen (treffen); etw. verändern | **éprouver (subir) un** ~ | to undergo a change || eine Abänderung erfahren (erleiden); sich verändern | **opérer un** ~ | to bring about a change || eine Änderung (eine Veränderung) (einen Wechsel) herbeiführen.
**changer** *v* Ⓐ [échanger] | to exchange; to interchange || austauschen; auswechseln; wechseln | re ~ **qch.** | to exchange sth. again || etw. wieder (erneut) austauschen (auswechseln).
**changer** *v* Ⓑ | ~ **un billet de banque** | to change (to get change for) a banknote || eine Banknote wechseln (umwechseln) | ~ **de la monnaie** | to change money || Geld wechseln | **changer des francs suisses pour des francs français** | to change Swiss francs into French francs; to buy French francs with Swiss francs || Schweizerfranken in französische Franken wechseln (umwechseln) (umtauschen).
**changer** *v* Ⓒ [modifier] | to modify; to change; to amend || ändern; verändern; umgestalten.
**changer** *v* Ⓓ | ~ **d'avis** ① | to alter one's opinion; to change one's mind || seine Meinung (seine Ansicht) ändern | ~ **d'avis** ② | to reverse one's judgment || sein Urteil ändern | ~ **de camp** | to change sides || zur anderen Seite (zur Gegenseite) (zur Gegenpartei) (ins andere Lager) übergehen | ~ **d'état** | to change one's condition; to marry || sich verheiraten; in den Ehestand treten; heiraten | ~ **de main(s);** ~ **de propriétaire** | to change hands; to pass into sb. else's hand (possession); to be exchanged || in andere Hände (in anderen Besitz) übergehen; den Besitzer (Inhaber) (Eigentümer) wechseln; ausgetauscht werden | ~ **de route** | to alter course || den Kurs ändern | ~ **de sujet** | to change the subject || das Thema wechseln; von etw. anderem sprechen | ~ **de train** | to change trains || umsteigen | ~ **en mal** | to change for the worse || sich verschlimmern | ~ **en mieux** | to change for the better || sich verbessern.
**changes** *mpl* | currency || Währung *f* | **armistice des** ~ | currency truce || Währungsburgfrieden *m* | **contrôle des** ~ | currency (exchange) control || Währungskontrolle *f;* Devisenkontrolle; Devisenbewirtschaftung *f* | **cote des** ~ | exchange rate || Wechselkurs *m;* Umrechnungskurs | **dépréciation des** ~ | currency depreciation || Währungsentwertung *f* | **écart des** ~ | difference of exchange (in the exchange rate) || Wechselkursunterschied; Währungsunterschied *m;* Währungsspanne *f* | **fonds d'égalisation des** ~ | exchange equalization fund || Währungsausgleichsfonds *m* | **stabilisation des** ~ | stabilization of the exchange rates || Stabilisierung *f* der Währungen (der Paritäten).
★ **marché des** ~**s au comptant** | spot exchange market || Devisenkassamarkt *m* | **marché des** ~**s à terme** | forward exchange market || Devisenterminmarkt.

**changeur** *m* [~ de monnaie] | money changer (dealer); changer || Wechsler *m;* Geldwechsler.

**chantage** *m* | blackmail; extortion || Erpressung *f* | **tentative de** ~ | attempted blackmail || Erpressungsversuch *m;* versuchte Erpressung | **faire du** ~ | to blackmail || erpressen.

**chanteur** *m* | blackmailer || Erpresser *m.*

**chantier** *m* Ⓐ [~ de construction] yard; shop; workshop; building yard || Werkplatz *m;* Werkstätte *f;* Baustelle *f* | ~ **de construction** | building site || Baustelle *f* | ~ **de bois de construction** | lumber (timber) yard || Zimmerplatz *m* | ~ **de l'Etat** | naval dockyard (shipyard); navy yard || Marinewerft | ~ **maritime;** ~ **de construction navale;** ~ **naval** | shipbuilder's yard; shipyard || Werft *f;* Schiffswerft; Schiffbauwerft | ~ **de radoub** | ship repair yard || Schiffsreparaturwerft; Ausbesserungswerft.

★ ~ **de démolition** ① | housebreaker's yard || Abbruchunternehmen *n* | ~ **de démolition** ② | shipbreaker's yard; breaker's || Abwrackgeschäft *n* | **droit (droits) de** ~ | wharfage; wharfage dues || Werftgebühren *fpl;* Werftgeld *n;* Dockgebühren | ~ **naval de l'Etat (de la marine)** | navy (naval) dockyard (yard) || Staatswerft *f;* Marinewerft | ~ **à flot** | floating dock || Schwimmdock *n* | **mise en** ~ | laying down [of a ship] || Kiellegung *f* [für ein Schiff] | **mettre un navire en** ~ | to lay down a ship || einen Kiel legen | **être sur le** ~ | to be under construction || sich im Bau befinden.

**chantier** *m* Ⓑ [parc] | depot || Lager *n* | ~ **de bois** | wood yard || Holzlager *n;* Holzlagerplatz *m.*

**chapardage** *m* [petit vol] | pilferage; pilfering || geringfügiger Diebstahl *m.*

**chaparder** *v* | to pilfer || stehlen; entwenden.

**chapardeur** *m* | pilferer; thief || Dieb *m.*

**chapitre** *m* | chapter; heading || Kapitel *n;* Abschnitt *m.*

**charbon** *m* **mine de** ~ | coalmine; colliery; pit || Kohlenbergwerk *n;* Kohlengrube *f;* Kohlenzeche *f* | **mineur de** ~ | coalminer; pitman; collier || Grubenarbeiter *m;* Zechenarbeiter; Kohlenbergarbeiter | **exploiter le** ~ | to mine coal || Kohlenbergbau treiben.

**charbonnage** *m* Ⓐ | pit; coalmine; colliery || Zeche *f;* Kohlenbergwerk *n;* Kohlengrube *f.*

**charbonnage** *m* Ⓑ [embarquement du charbon] | coaling; bunkering || Kohleneinnehmen *n;* Kohlen.

**charbonner** *v* | to coal a ship; to bunker; to fill a ship's bunkers with coal || kohlen; Kohle bunkern.

**charbonnier** *adj* | **bateau** ~ | collier || Kohlendampfer *m* | **industrie** ~ **ère** | coalmining industry; coalmining || Kohlenbergbau *m.*

**charge** *f* Ⓐ [cargaison] | cargo; freight; load || Ladung *f;* Fracht *f;* Last *f* | **capacité de** ~ | cargo (carrying) capacity; capacity; tonnage || Ladefähigkeit *f;* Ladevermögen *n;* Tragfähigkeit *f* | **carnet de** ~ | freight (cargo) book || Frachtbuch *n;* Ladebuch | **certificat de prise de** ~ | bill of lading; shipping bill (note); consignment note || Ladeschein *m;* Frachtbrief *m* | ~ **en (à la) cueillette** | general (mixed) cargo || Stückgutladung; Sammelladung | **déplacement en** ~ | load displacement; displacement loaded || Ladetonnage *f* | **ligne de** ~ **(de flottaison en** ~ **)** | load line || Ladelinie *f* | ~ **navire en** ~ | ship loading || Schiff beim Verladen | **navire (vapeur) de** ~ | cargo boat; freight (cargo) steamer; freighter || Frachtschiff *n;* Frachtdampfer *m* | **port de** ~ | port of lading (of loading) (of shipment) (of embarcation); shipping (loading) (lading) port; place of loading || Verschiffungshafen *m;* Versandhafen; Verladehafen; Ladehafen; Ladungshafen | ~ **de sécurité;** ~ **admissible** | safe load || zulässige Belastung *f* | ~ **marchande;** ~ **utile** | pay load || Nutzlast | **prendre** ~ | to embark (to take in) cargo; to take in freight; to load || Ladung einnehmen (nehmen); laden.

**charge** *f* Ⓑ [obligation onéreuse] | charge; encumbrance; burden || Auflage *f;* Last *f;* Belastung *f* | **prendre qch. à** ~ **d'achat** | to acquire sth. by purchase || etw. käuflich (durch Kauf) übernehmen (erwerben) | ~ **du capital** | capital charge || Kapitalbelastung | ~ **des frais** | burden of the costs || Kostenlast | **les** ~ **s de la guerre** | the war burdens || die Kriegslasten *fpl* | ~ **de la preuve** | burden (onus) of (of the) proof; onus of proving || Beweislast | **la** ~ **de la preuve incombe au demandeur** | the burden (the onus) of proof lies (rests) with the plaintiff || der Kläger hat die Beweislast; die Beweislast trifft den Kläger (obliegt dem Kläger).

★ ~ **commune** | common charge || Gemeinlast | **exempt de** ~ **s** | free of (exempt from) charges (encumbrances) || lastenfrei | **les** ~ **s fiscales** | the taxes; taxation || die steuerlichen Belastungen; die Steuerlasten | **la** ~ **fiscale moyenne** | the average tax burden || die durchschnittliche Steuerbelastung | **grevé d'une** ~ | encumbered with a charge || belastet; mit einer Auflage beschwert | ~ **hypothécaire** | mortgage charge (debt); debt on mortgage || Hypothekenlast; hypothekarische Belastung | ~ **réelle** | perpetual charge || Reallast; Grundlast.

★ **devenir (être) à** ~ **de q.** | to be (to become) a burden on sb. || jdm. zur Last fallen | **imposer une** ~ **à q.** | to lay a charge on sb. || jdm. eine Verpflichtung auferlegen.

★ **cahier des** ~ **s** ① | conditions of tender || Submissionsbedingungen *fpl* | **cahier des** ~ **s** ② | technical specifications || Lastenheft *n;* Lastenverzeichnis *n.*

**charge** *f* Ⓒ [dépense] | expense; charge || Ausgabe *f;* Kosten *pl* | **cahier de** ~ **s** | articles and conditions; specifications || Submissionsausschreibung *f;* Submissionsbedingungen *fpl;* Leistungsverzeichnis *n* | **différence à** ~ | debit balance || Sollsaldo *m;* Debetsaldo | ~ **s d'exploitation** | working (operating) expense(s) || Betriebs(un)kosten *pl* | **frais à la**

**charge** *f* ⓒ *suite*
**~ de . . .** | costs taxable to . . . ‖ Kosten zu Lasten von . . . | **livre de ~s** | expense ledger ‖ Ausgabenbuch *n* | **mise à ~ (à la ~)** | charging ‖ Anrechnung *f;* Belastung *f* | **à la ~ de la paroisse** | chargeable to the public funds; on the parish ‖ zu Lasten der Gemeinde (der öffentlichen Fürsorge) | **personne à ~** | dependent person; dependent ‖ unterhaltsberechtigte Person *f;* Unterhaltsberechtigter *m* | **réparations à la ~ du propriétaire** | repair chargeable to the owner ‖ vom Eigentümer zu tragende Reparaturkosten | **sur ~ ; ~ excessive** | over-charge; over-charging ‖ Überforderung *f;* Gebührenüberhebung *f*.
★ **~s fixes** | fixed costs; standing charges ‖ Fixkosten; Festkosten; | **~s publiques** | taxes ‖ öffentliche Lasten *fpl* (Abgaben *fpl*); Steuerlasten; | **~s sociales** | social charges (contributions) ‖ soziale Lasten (Abgaben); Sozialbeiträge *mpl.*
★ **être (tomber) à la ~ de q.** | to be at sb.'s expense; to be chargeable to sb. ‖ auf jds. Kosten gehen; jdm. zur Last fallen; von jdm. getragen werden müssen | **être à la ~ de q.** | to be dependent on sb. ‖ von jdm. unterhalten werden.
**charge** *f* ⓓ [fonction] | duty; office; post ‖ Amt *n;* Posten *m* | **~ d'agent** | agentship; agency ‖ Agentenstelle *f;* Agentur *f* | **entrée en ~** | taking up of one's duties ‖ Amtsübernahme; Dienstantritt *m.*
★ **haute ~** | high (important) post (office) ‖ hohes Amt (Staatsamt) | **~ publique** | public office; government office (post) ‖ öffentliches Amt.
★ **assumer une ~** | to take charge of an office ‖ ein Amt übernehmen | **avoir ~ de qch.** | to be in charge of sth. ‖ mit etw. beauftragt sein; etw. unter sich haben | **se démettre de sa ~** | to resign one's post (from one's office) ‖ sein Amt niederlegen; von seinem Posten zurücktreten | **entrer en ~** | to take up one's duties ‖ ein Amt übernehmen; seinen Dienst antreten | **être en ~** ① | to hold office ‖ ein Amt bekleiden | **être en ~** ② | to be in charge ‖ die Leitung innehaben (haben) | **occuper une ~** | to hold an office ‖ ein Amt (einen Posten) bekleiden.
★ **prendre qch. en ~ (à sa ~)** ① | to take sth. over; to take (to accept) (to assume) responsibility for sth. ‖ die Verantwortung für etw. übernehmen; für etw. aufkommen | **prendre qch. en ~ (à sa ~)** ② | to debit; to charge; to book ‖ belasten; buchen; in Rechnung stellen | **prendre en ~ (prendre en compte) l'actif et le passif** | to take over the assets and liabilities ‖ die Aktiven und Passiven (Aktiva und Passiva) übernehmen | **à la ~ de** | in charge of ‖ in der Obhut von; in Gewahrsam von.
★ **enfants à ~** | dependent children ‖ unterhaltsberechtigte Kinder | **enfants confiés à la ~ de q.** | children entrusted to (placed in the care of) sb.; foster-children ‖ in Pflege gegebene Kinder; Pflegekinder.
**charge** *f* ⓔ | charge; indictment ‖ Anklage *f;* Anklagepunkt *m;* Beschwerdepunkt | **témoin à ~** | witness for the prosecution (for the Crown); prosecution (Crown) (State) witness ‖ Belastungszeuge *m;* von der Anklage (von der Anklagebehörde) geladener Zeuge | **porter une ~ contre q.** | to bring (to prefer) a charge against sb. ‖ gegen jdn. eine Anschuldigung erheben; jdn. beschuldigen.
**chargé** *adj* | **lettre ~ e** ① | insured letter; letter with value declared ‖ Wertbrief *m;* Brief mit Wertangabe | **lettre ~ e** ② | money letter ‖ Geldbrief *m* | **lettre ~ e** ③ | registered letter ‖ eingeschriebener Brief *m;* Einschreibebrief.
**chargé** *part* Ⓐ | **être ~ de qch.** | to be in charge (to have charge) of sth. ‖ mit etw. beauftragt (betraut) sein; etw. leiten (verwalten) (unter sich haben).
**chargé** *part* Ⓑ | **prêt à être ~** | ready to take cargo ‖ ladebereit.
**chargé d'affaires** *m* | chargé d'affaires ‖ Geschäftsträger *m.*
**chargement** *m* Ⓐ [mise à bord] | loading; lading; shipping; shipment ‖ Verladung *f;* Verschiffung *f;* Laden *n* | **bordereau de ~** | ship's (captain's) (freight) manifest; manifest (memorandum) of the cargo; report and manifest; freight list ‖ Frachtgüterliste *f;* Frachtliste; Ladeliste; Ladungsmanifest *n;* Ladungsverzeichnis *n* | **bulletin (feuille) de ~** | bill of lading; shipping (loading) (lading) bill (note); consignment note; freight bill ‖ Ladeschein *m;* Verladeschein; Verladungsschein; Frachtbrief *m;* Konnossement *n* | **délai (jours) (temps) de ~** | time for (of) (allowed for) loading; loading time (days) ‖ Ladefrist *f;* Ladezeit *f;* Ladetage *mpl* | **droits de ~** | loading (lading) charges ‖ Ladegeld *n;* Ladegebühren *fpl;* Ladespesen *fpl* | **frais de ~** | shipping (forwarding) charges (expenses) ‖ Verladungsspesen *pl;* Transportspesen; Frachtkosten *pl* | **heure de ~** | loading time ‖ Ladezeit *f* | **lieu (point) de ~** | place of loading; loading place ‖ Ladeplatz *m;* Ladestelle *f;* Ladestation *f* | **~ sur navire suivant** | shipment on following ship ‖ Transport *m* mit dem darauffolgenden Dampfer | **pont de ~** | loading bridge ‖ Ladebrücke *f* | **~ sur le pont; ~ en pontée; ~ sur le tillac** | shipment on deck; deck shipment ‖ Verschiffung *f* (Verladung *f*) auf Deck; Deckladung *f* | **port de ~** | port of lading (of loading) (of shipment) (of embarcation); shipping (loading) (lading) port; place of loading ‖ Verschiffungshafen *m;* Versandhafen; Verladehafen; Ladehafen; Ladungshafen | **preuve de ~** | evidence of shipment ‖ Nachweis *m* der Verladung | **re~** | reloading; relading; reshipping; reshipment ‖ Wiederverladung *f;* Wiederverfrachtung *f;* Wiederverschiffung *f* | **risque de ~** | loading risk ‖ Verladerisiko *n* | **~ sur premier vapeur** | shipment on (by) first steamer ‖ Transport *m* mit dem ersten (nächsten) Dampfer | **~ en vrac** | loading in bulk ‖ Befrachtung *f* mit Massengütern.
**chargement** *m* Ⓑ | cargo; freight; load; shipload; shipment; ship's load (cargo) ‖ Fracht *f;* Frachtgut; Schiffsladung *f;* Schiffsfracht *f* | **~ en**

**cueillette** | general (mixed) cargo || Sammelladung f; Stückgutladung | ~ **du pont** | deck cargo (load) || Deckladung f | **trajet (voyage) avec** ~ | cargo passage || Reise f mit Ladung.
★ ~ **d'aller** | outward freight || Ausreisefracht f | **prendre** ~ | to embark (to take in) cargo; to take in freight; to load || Ladung einnehmen (nehmen); laden.

**chargement** m Ⓒ [capacité de ~] | carrying (cargo) capacity || Ladefähigkeit f; Tragfähigkeit f.

**chargement** m Ⓓ [~ postal] | registration (insurance) of a letter | Aufgabe f eines Briefes als Wertbrief (als Einschreibbrief).

**chargement** m Ⓔ [envoi recommandé] | registered letter (parcel) (package) || Einschreibebrief m; Einschreibepaket n; Einschreibesendung f.

**charger** v Ⓐ | to instruct; to charge; to direct || beauftragen; betrauen | **se** ~ **d'une affaire** | to take a matter in hand || eine Sache übernehmen (in die Hand nehmen) | **se** ~ **de la défense** | to assume the defense || die Verteidigung übernehmen | ~ **q. de faire qch.** | to charge (to instruct) sb. to do sth. || jdn. mit etw. beauftragen (betrauen) | **se** ~ **de qch.** ① | to undertake sth. || etw. übernehmen | **se** ~ **de qch.** ② | to take charge of sth. || etw. in Gewahrsam (in Verwahrung) nehmen; etw. verwahren.

**charger** v Ⓑ [débiter] | to charge; to debit || belasten | ~ **un compte de qch.** | to charge (to debit) an account with sth.; to charge sth. to an account || ein Konto mit etw. belasten; etw. einem Konto belasten.

**charger** v Ⓒ [accuser] | ~ **q.** | to charge (to accuse) (to indict) sb. || jdn. anklagen (unter Anklage stellen); gegen jdn. Anklage erheben | ~ **q. d'un crime** | to charge sb. with (to accuse sb. of) a crime | jdm. ein Verbrechen zur Last legen; jdn. eines Verbrechens beschuldigen.

**charger** v Ⓓ | ~ **une lettre** | to insure a letter || einen Brief als Wertbrief aufgeben.

**charger** v Ⓔ | to load; to take in freight; to embark (to take in) cargo || laden; beladen; Ladung einnehmen (nehmen) | ~ **sur le pont; ~ en pontée; ~ sur le tillac** | to ship on deck || auf Deck verladen; als Deckladung schicken.

**chargeur** m | freighter; shipper || Befrachter m; Verlader m | **commissionnaire-** ~ | shipping (forwarding) agent || Spediteur m; Beförderungsunternehmer m; Transportunternehmer.

**charitable** adj | **don** ~ | act of charity (of benevolence); charity || Akt m (Werk n) der Wohltätigkeit; wohltätiger Akt | **legs** ~ **(de charité)** | charitable bequest || wohltätiges Vermächtnis n | ~ **envers q.** | charitable to (towards) sb. || mildtätig (wohltätig) gegen jdn.

**charitablement** adv | charitably || in mildtätiger Weise.

**charité** f Ⓐ | charity || Mildtätigkeit f | **établissement (institution) de** ~ | charitable (beneficent) institution || Armenanstalt f; Wohltätigkeitseinrichtung f | **maison de** ~ | almshouse; poorhouse || Armenhaus n | **vente de** ~ | charity sale || Wohltätigkeitsverkauf m | **demander la** ~ **à q.** | to ask alms (an alms) of sb. || jdn. um ein Almosen bitten | **être à la** ~ ; **vivre de** ~ **s** | to live on charity || von der Mildtätigkeit (Wohltätigkeit) leben; von Almosen leben | **faire la** ~ **à q.** | to give alms to sb. || jdn. unterstützen; jdm. Almosen geben | **par** ~ | out of charity || aus Mildtätigkeit; zu wohltätigen Zwecken.

**charité** f Ⓑ [acte de ~] | act of charity; charity || Akt m der Mildtätigkeit.

**charretée** f | cartload || Wagenladung f.

**charretier** m; **charrieur** m; **charroyeur** m | carter; carrier || Rollfuhrunternehmer m; Spediteur m.

**charte** f | charter || Statut n; Urkunde f; Freibrief m | **compagnie à** ~ | chartered company || privilegierte Gesellschaft f; Schutzbriefgesellschaft | ~ **de franchise** | charter of freedom || Stadtprivileg n; Stadtfreiheit f | ~ **du travail** | labo(u)r charter || Arbeitsordnung f; Arbeitsstatut n | ~ **constitutionnelle; ~ fondamentale** | charter of the constitution; constitutional charter || Verfassungsurkunde f | ~ **mondiale du (de) commerce** | world trade charter || Welthandelsstatut n | **accorder une** ~ ; **instituer par** ~ | to charter; to grant a charter; to privilege | mit einem Privileg ausstatten; privilegieren.

**charte-partie** f Ⓐ [affrètement-location] | affreightment by charter; cargo charter; chartering; charter || Befrachtung f; Schiffscharter f; Charterung f.

**charte-partie** f Ⓑ [contrat d'affrètement] | contract of affreightment; freight contract; charter party || Befrachtungsvertrag m; Chartervertrag m; Charterpartie f; Charter f.

**chasse** f Ⓐ [~ à tir] | hunting; game shooting || Jagd f; Jagen n | **bail de** ~ | lease of a hunting ground || Jagdpacht f; Jagdpachtvertrag m | **droit de** ~ | right to hunt; hunting (sporting) right || Jagdrecht n; Jagdberechtigung f; Jagderlaubnis f | **fermeture de la** ~ | closing of the shooting season || Schluß m der Jagdzeit | **garde-** ~ | gamekeeper || Wildhüter m; Jagdaufseher m | **locataire de la (d'une)** ~ | shooting (game) tenant || Jagdpächter m | **les lois (les règlements) sur la** ~ | the game laws || das Jagdrecht; die Jagdgesetze npl; die Jagdordnung | **ouverture de la** ~ | opening of the shooting season || Eröffnung f der Jagdzeit; Aufgehen n der Jagd | **partie de** ~ | shooting party; hunt || Jagdgesellschaft f | **permis de** ~ | shooting (hunting) (game) license || Jagdschein m; Jagderlaubnis f; Jagderlaubnisschein | **police de** ~ | game police || Jagdpolizei f | **saison de la** ~ | shooting season || Jagdzeit f; Jagdsaison f | ~ **prohibée** | unauthorized hunting || unbefugtes Jagen n.

**chasse** f Ⓑ [terrain de ~] | hunting (shooting) ground; shoot || Jagdrevier n; Jagdgebiet n; Jagdbezirk m | ~ **gardée** | game preserve || Jagdgehege n; Wildgehege; Wildpark m | **louer une** ~ | to rent a shoot || eine Jagd pachten.

**chasse-avant** *m* | foreman; overseer || Vorarbeiter *m*.
**châtier** *v* | to punish; to chastise || bestrafen; züchtigen.
**châtiment** *m* | punishment; chastisement || Bestrafung *f;* Züchtigung *f* | ~ **corporel** | corporal punishment || körperliche Züchtigung.
**chauffage** *m* | heating || Heizung *f;* Beheizung *f* | **allocation de** ~ | fuel allowance || Beheizungsgeld *n* | **droit de** ~ | right to cut firewood; common of estover || Brennholzgerechtigkeit *f* | ~ **urbain** | district heating || Fernheizung.
**chauvinisme** *m* | excessive patriotism; chauvinism || übertriebener Patriotismus *m;* Chauvinismus *m*.
**chauviniste** *adj* | chauvinist(ic) || chauvinistisch.
**chef** *m* Ⓐ | head; chief || Vorsteher *m;* Vorstand *m;* Vorgesetzter *m* | ~ **d'atelier** | shop foreman; overseer || Vorarbeiter *m;* Werkführer *m* | ~ **de bande;** ~ **de complot** | ringleader || Rädelsführer *m* | ~ **de brigade;** ~ **d'équipe** | foreman || Rottenführer *m;* Vorarbeiter *m* | ~ **de bureau; commis en** ~ | office manager; chief (head) (managing) (senior) clerk || Bürovorsteher; Bürovorstand; Bürochef *m* | ~ **de cabinet** | principal private secretary; head of private office || Chef des Ministerbüros | ~ **de (de la) comptabilité;** ~ **comptable** | chief accountant; accountant general || Buchhaltungsleiter *m;* Oberbuchhalter *m* | ~ **d'entreprise;** ~ **d'exploitation** | managing director; operating manager; company director || Leiter *m* eines Unternehmens; Fabrikdirektor *m;* Direktor *m* einer Gesellschaft | ~ **d'Etat (de l'Etat)** | head of (of the) State || Staatsoberhaupt *m;* Staatschef *m* | ~ **de famille** | head of the family || Familienvorstand *m;* Familienoberhaupt *n* | **gardien-** ~ | chief warden || Oberaufseher *m* | ~ **de gare;** ~ **de station** | stationmaster; superintendent || Bahnhofsvorsteher; Bahnhofsvorstand; Stationsvorsteher | ~ **du gouvernement** | head of the government || Regierungschef *m* | **ingénieur en** ~ | chief engineer || leitender Ingenieur *m;* Chefingenieur | ~ **d'institution** | head of a school; headmaster || Schulleiter *m* | ~ **du jury** | foreman of the jury || Obmann *m* der Geschworenen; Geschworenenobmann | ~ **de maison;** ~ **de ménage** | householder || Haushaltungsvorstand | ~ **de la maison** | head (owner) of the firm; principal || Firmeninhaber *m;* Inhaber der Firma; Prinzipal *m* | ~ **du matériel** | store keeper || Lagerverwalter *m;* Materialverwalter | ~ **de parti** | party leader || Parteiführer *m* | ~ **du protocole** | Chief of the Protocol || Chef *m* des Protokolls | **rédacteur en** ~ | chief (managing) editor; editor-in-chief; editor-manager || Hauptschriftleiter *m;* Chefredakteur *m;* Chefredaktor [S] | ~ **de service** | official in charge; superintendent officer || Amtsvorstand; Amtsvorsteher | ~ **de service;** ~ **de département;** ~ **de division;** ~ **de rayon** | head of department; department (departmental) head (manager) (chief) || Abteilungsleiter *m;* Abteilungschef *m;* Sektionschef; Rayonchef | ~ **du service** | works (factory) manager || Betriebsleiter *m;* Fabrikleiter; Werksleiter | **sous-** ~ | sub-manager; assistant (deputy) manager || stellvertretender Leiter (Direktor) | ~ **de tribu** | tribal chieftain || Stammeshäuptling *m* | ~ **industriel** | captain of industry || Industrieführer *m* | **en** ~ | -in-chief; chief ...; head ... || leitend; Chef ...; vorgesetzt.
**chef** *m* Ⓑ | **au premier** ~ | essentially || von vornherein | **de son** ~ **; de son propre** ~ ① | in one's own right; on one's own account || aus eigenem Recht | **de son propre** ~ ② | at sb.'s own, free will || aus eigener Entschließung; aus eigenem Willensentschluß || **faire qch. de son (de son propre)** ~ | to do sth. on one's own authority (on one's own account) (on one's own) || etw. von sich aus tun | **posséder qch. du** ~ **de sa femme** | to posses sth. in one's wife's right || etw. auf Grund eheherrlichen Rechtes besitzen.
**chef** *m* Ⓒ [article; point] | heading || Punkt *m;* Hauptpunkt | ~ **d'accusation** | count of an indictment; count; charge | Anklagepunkt; Anklagegrund *m* | **sous tous les** ~ **s** | on all charges (counts) || wegen aller Anklagepunkte.
**chef-d'œuvre** *m* | masterpiece || Meisterwerk *n*.
**chemin** *m* | way; road || Weg *m;* Straße *f* | ~ **de grande communication** | main road (highway) || Hauptverkehrsstraße *f* | ~ **de halage** | tow path || Leinpfad *m* | ~ **de nécessité;** ~ **de servitude** | right of way (of passage) || Notweg *m;* Servitutweg *m* | ~ **de pâturage** | sheep walk || Triftweg | ~ **de piéton** | footpath || Fußweg | ~ **affecté à l'usage public** | public road || öffentlicher Weg.
★ ~ **communal** | local road || Gemeindeweg | **grand** ~ | highway; main road || Hauptstraße | ~ **rural** | country lane || Feldweg | ~ **vicinal** | minor road; by-way || Nebenstraße; Bezirksstraße.
**chemin de fer** *m* | railway [GB]; railroad [USA] || Eisenbahn *f;* Bahn | **billet de** ~ | railway ticket || Eisenbahnfahrkarte *f;* Eisenbahnbillett *n* | ~ **de banlieu** | suburban railway (line) || Vorortsbahn | **envoi par** ~ | dispatch by railway || Versand *m* per Bahn; Bahnversand | ~ **de l'Etat** | state railway || Staatsbahn; Staatseisenbahn | ~ **d'intérêt général** | main-line railway || Hauptlinie | ~ **d'intérêt local** | local railway (line) || Lokalbahn; Lokalbahnlinie *f* | **ligne de** ~ | railway line; line || Eisenbahnlinie; Bahnlinie | **parcours en** ~ **; voyage par** ~ | railway (train) journey || Eisenbahnreise *f;* Reise per Bahn | **station de** ~ | railway station || Bahnstation *f* | ~ **urbain** | urban (city) railway (line) || Stadtbahn | ~ **à voie étroite** | light railway; narrow-gauge railway (line) || Schmalspurbahn. | ~ **départemental** | local railway (line) || Lokalbahn; Lokalbahnlinie | ~ **vicinal** | local railway (line) || Lokalbahn | **par** ~ | by rail; by railway || mit der Eisenbahn (Bahn); per Eisenbahn; per Bahn [VIDE: **chemins de fer** *mpl* Ⓐ].
**cheminot** *m* | railwayman || Eisenbahner *m* | **fédération de** ~ **s; syndicat des** ~ **s** | railway union; union of railway men; brotherhood of railroadmen

[USA] ‖ Eisenbahnergewerkschaft *f;* Eisenbahnerverband *m.*

**chemins de fer** *mpl* Ⓐ | **actions de ~ privilégiées** | railway preference shares (stock) ‖ Eisenbahnprioritäten *fpl;* Eisenbahnvorzugsaktien *fpl* | **administration des ~** | railway administration; management of the railway ‖ Eisenbahnverwaltung *f;* Bahnverwaltung | **comité consultatif des ~** | railway advisory board (council) ‖ Eisenbahnbeirat *m* | **compagnie (ligne) de ~** | railway company (line) (concern) ‖ Eisenbahngesellschaft *f;* Eisenbahnlinie *f;* Eisenbahnunternehmen *n;* Bahnunternehmen | **employé (fonctionnaire) des ~** | railway (railroad) man (official) (clerk) ‖ Eisenbahner *m;* Eisenbahnbeamter *m;* Eisenbahnangestellter *m* | **entretien des ~** | railway maintenance ‖ Bahnunterhaltung *f* | **entrepreneur de ~** | railway contractor ‖ Eisenbahnbauunternehmer *m* | **exploitation (service) des ~** | railway (railroad) service ‖ Eisenbahnbetrieb *m;* Eisenbahndienst *m;* Bahndienst | **indicateur des ~** | timetable; railway guide ‖ Eisenbahnfahrplan *m;* Eisenbahnkursbuch *n* | **obligations de ~** | railway (railroad) debentures (bonds) ‖ Eisenbahnobligationen *fpl;* Eisenbahnschuldverschreibungen *fpl* | **réseau de ~** | railway (railroad) system (network); system of railways (railroads) ‖ Eisenbahnnetz *n;* Bahnnetz | **tarif des ~** Ⓛ | railway rates ‖ Eisenbahntarif *m* | **tarif des ~** Ⓛ | railway freight rates ‖ Eisenbahnfrachttarif *m* | **transport par ~** | transport (conveyance) (carriage) by rail (by railway); railway (rail) transport (carriage) ‖ Eisenbahntransport *m;* Bahntransport; Beförderung *f* (Transport) per Bahn.

**chemins de fer** *mpl* Ⓑ; **«chemins»** *mpl* [actions (valeurs) de chemins de fer] | railway (railroad) (rail) shares (stock); «rails» ‖ Eisenbahnaktien *fpl;* Eisenbahnwerte *mpl;* Eisenbahnpapiere *npl.*

**chemise** *f* | folder; file jacket ‖ Aktendeckel *m;* Aktenmappe *f;* Aktenumschlag *m.*

**cheptel** *m* | livestock ‖ lebendes Inventar *n* | **bail à ~ ; ~ vif** | lease of livestock; livestock leased ‖ Viehpacht *f;* Pacht von lebendem Inventar | **~ de fer** | lease of livestock on the condition that stock of equal number and quality is returned at the end of the lease ‖ Eisernviehvertrag; Eisernviehpacht *f;* eiserne Viehpacht | **~ mort** | farm buildings and implements leased ‖ Pacht *f* von landwirtschaftlichem Inventar.

**chèque** *m* | cheque; check [USA] ‖ Scheck *m;* Check *m* [S]; Anweisung *f* | **~ de banque; ~ bancaire** | bank draft (cheque); banker's draft ‖ Bankscheck; Bankanweisung | **~ à barrement; ~ barré** | crossed cheque ‖ Verrechnungsscheck | **~ non barré** | open (cash) cheque ‖ offener Scheck; Barscheck | **~ tiré en blanc** | blank cheque ‖ Blankoscheck | **carnet de ~s** | cheque book ‖ Scheckbuch *n;* Scheckheft *n;* Checkbuch *n* [S] | **carte-~** | card cheque ‖ Kartenscheck | **formule de ~** | cheque form (blank) ‖ Scheckvordruck *m;* Scheckformular *n* | **compte de ~s** | drawing (cheque) account ‖ Scheckkonto *n* | **compte ~s (de ~s) postaux** | post office account ‖ Postscheckkonto *n* | **encaissement d'un ~** | cashing of a cheque ‖ Einlösung *f* eines Schecks | **~ de l'étranger** | foreign cheque ‖ Auslandsscheck | **~ nominatif (non-endossable)** | non-negotiable (non-endorsable) cheque ‖ Rektascheck; Namenscheck | **~ à ordre** | cheque to order; order cheque ‖ Orderscheck | **~ de place** | country cheque ‖ Provinzscheck | **~ sur place** | town cheque ‖ Platzscheck | **porteur d'un ~** | holder of a cheque ‖ Scheckinhaber *m* | **~ au porteur** | cheque to bearer; bearer (open) cheque ‖ Inhaberscheck | **présentation d'un ~** | presentation of a cheque ‖ Vorlegung *f* eines Schecks | **~ sans provision** | uncovered cheque; «dud» cheque [GB] ‖ ungedeckter Scheck | **~ de virement** | crossed cheque ‖ Überweisungsscheck | **~ de voyage** | traveller's cheque ‖ Reisescheck; Reisekreditbrief *m* | **~ à vue** | cheque payable upon presentation ‖ bei Vorzeigung zahlbarer Scheck; Sichtscheck.

★ **~ garanti** | guaranteed cheque ‖ beglaubigter Scheck | **~ impayé** | unpaid (dishonored) cheque ‖ uneingelöster Scheck | **~ omnibus** | loose cheque form ‖ einzelner Scheckvordruck *m;* einzelnes Scheckformular *n* | **~ ouvert** | open (cash) cheque ‖ offener Scheck; Barscheck | **~ postal** | postal cheque ‖ Postscheck | **~ postal de voyage** | post office traveller's cheque ‖ Postreisescheck | **~ visé** | certified (marked) cheque ‖ mit Annahmevermerk versehener Scheck.

★ **barrer un ~** | to cross a cheque ‖ einen Scheck «zur Verrechnung» stellen | **créer (dresser) (émettre) un ~** | to make out (to write out) (to issue) a cheque ‖ einen Scheck ausstellen (ausgeben) (ausschreiben) | **endosser un ~** | to endorse a cheque ‖ einen Scheck indossieren | **payer un ~** | to pay a cheque ‖ einen Scheck bezahlen (einlösen) | **payer par ~** | to pay by cheque ‖ mit Scheck zahlen | **toucher un ~** | to cash a cheque ‖ einen Scheck einlösen | **viser un ~** | to certify a cheque ‖ einen Scheck beglaubigen.

**chèque-contribution** *f* | special cheque for the payment of taxes ‖ Scheck *m* für Steuerzahlungen.

— **-dividende** *m* | dividend cheque ‖ Dividendenscheck *m.*

— **-essence** *m* | gasoline coupon ‖ Benzinscheck *m.*

— **-mandat** *m* | transfer by cheque ‖ Überweisung *f* durch Scheck.

— **-récépissé** *m* | cheque with receipt form attached ‖ Scheck *m* mit angehefteter Quittung.

**chéquier** *m* | cheque book ‖ Scheckbuch *n;* Scheckheft *n;* Checkbuch [S].

**cher** *adj* | dear; expensive; costly; high-priced ‖ teuer; kostspielig; hoch im Preise | **la vie chère** | expensive (dear) living ‖ teure Lebenshaltung *f* | **argent ~** | dear money ‖ teures Geld.

**cher** *adv* | **coûter ~** | to be dear (costly) (expensive) ‖

**cher** *adv, suite*
teuer sein | **acheter** ~ | to buy at a high price || für teures Geld kaufen.

**chercher** *v* Ⓐ | to search; to look for || suchen | ~ **de l'emploi** | to seek employment || Beschäftigung suchen | **envoyer** ~ **q.** | to send for sb. || jdn. holen lassen.

**chercher** *v* Ⓑ [essayer] | to try; to attempt || versuchen | ~ **à faire qch.** | to endeavo(u)r (to attempt) to do sth. || versuchen, etw. zu tun.

**chercheur** *m* | searcher; investigator || Recherchebeamter *m*; Rechercheur *m*.

**chèrement** *adv* | expensively; dearly; at a high price || teuer; zu hohem Preise | **payer** ~ **qch.** | to pay dear (dearly) for sth. || etw. (für etw.) teuer bezahlen.

**cherté** *f* Ⓐ | dearness; high price || Teuerung *f*; hoher Preis *m* | ~ **de la vie** | high cost of living || hohe Lebenshaltungskosten *pl* | **allocation (indemnité) de** ~ **de vie** | allowance for high cost of living; cost-of-living bonus (allowance) || Teuerungszulage *f*; Teuerungszuschlag *m*.

**cherté** *f* Ⓑ | rise in price || Teurerwerden *n* | ~ **de la vie** | rise in the cost of living || Verteuerung *f* der Lebenshaltung.

**chevalier** *m* | ~ **d'industrie** | adventurer || Hochstapler *m*.

**chicane** *f*; **chicanerie** *f* Ⓐ | chicanery || Schikane *f*; Schikanieren *n* | **esprit de** ~ | litigiousness; contentiousness || Streitsucht *f*.

**chicane** *f*; **chicanerie** *f* Ⓑ [avocasserie] | pettifogging; pettifoggery || Advokatenkniff *m*; Rechtsverdreherei *f*.

**chicaner** *v* Ⓐ to chicane || schikanieren; mit Schikanen arbeiten.

**chicaner** *v* Ⓑ [avocasser] | to pettifog || mit Rechtsverdrehungen (Rechtskniffen) arbeiten; das Recht verdrehen.

**chicaneur** *m*; **chicanier** *m* Ⓐ | one who uses chicanery || Schikaneur *m*.

**chicaneur** *m*; **chicanier** *m* Ⓑ [avocassier] | pettifogger; pettifogging (hedge) (sea) (shyster) (snitch) lawyer || Rechtsverdreher *m*; Winkeladvokat *m*.

**chicaneur** *adj*; **chicanier** *adj* Ⓐ | using chicanery || schikanös.

**chicaneur** *adj*; **chicanier** *adj* Ⓑ | pettifogging || rechtsverdrehend.

**chien** *m* | **taxe sur les** ~ **s** | dog tax (license) || Hundesteuer *f* | ~ **policier** | police dog || Polizeihund *m*.

**chiffrable** *adj* | calculable || berechenbar.

**chiffrage** *m* Ⓐ | coding; ciphering || Chiffrieren *n*; Chiffrierung *f*.

**chiffrage** *m* Ⓑ [calcul] | calculating; reckoning; figuring out || Berechnung *f*; Ausrechnung *f*; Errechnung *f*.

**chiffrage** *m* Ⓒ [numérotage] | numbering || Numerierung *f*.

**chiffre** *m* Ⓐ [nombre] figure; number; numeral || Ziffer *f*; Zahl *f* | ~ **arabes** | Arabic figures || arabische Ziffern | ~ **s romains** | Roman figures || römische Ziffern | **mesurer qch. par des** ~ **s** | to assess sth. in figures | etw. zahlenmäßig erfassen (feststellen) | **marqué en** ~ **s connus** | marked in plain figures || in offenen Ziffern ausgezeichnet | **en** ~ **rond** | in round figures || in runden Zahlen | **en** ~ **s** | in figures || in Ziffern.

**chiffre** *m* Ⓑ [taux] | rate; number || Verhältniszahl *f*; Zahl | ~ **des naissances** | birth rate || Geburtenziffer *f* | ~ **de tirage** | edition || Auflagenziffer *f*; Auflagenhöhe *f*; Auflage *f* | ~ **s de ventes** | sales figures || Absatzzahlen *fpl* | **en** ~ **s** | in numbers || ziffernmäßig; zahlenmäßig.

**chiffre** *m* Ⓒ [caractères de convention] | cipher; code || Geheimschrift *f*; Zifferschrift *f*; Code *m* | **clef de** ~ | cipher key || Geheimschlüssel *m*; Chiffreschlüssel | Codeschlüssel | **écriture en** ~ **s** | writing in cipher; cipher writing || Abfassung *f* in Geheimschrift (in Chiffre) | **mot en** ~ ① | word in cipher || Codewort *n* | **mot en** ~ ② | cipher (code) word || Kennwort *n* | **officier du** ~ | cipherer || Chiffreur *m* | **télégramme en** ~ **(chiffré) (en langage chiffré)** | cipher (code) telegram (message); telegram in cipher || chiffriertes Telegramm *n*; Chiffretelegramm; Codetelegramm | **écrire en** ~ **s** | to write in cipher (in code); to cipher; to code || in Geheimschrift (in Chiffre) schreiben; chiffrieren | **en** ~ ; **en** ~ **s** | in cipher; in code; coded || chiffriert; in Chiffre; in Geheimschrift.

**chiffre** *m* Ⓓ [montant] | amount; total || Betrag *m*; Gesamtbetrag | ~ **de la dépense** | amount of expenses || Betrag der Ausgaben; Ausgabenbetrag | ~ **annuel** | annual amount || Jahresbetrag.

**chiffre** *m* Ⓔ [initiale] | mark; monogram || Namenszeichen *n*; Monogramm *n*.

**chiffré** *adj* [en écriture ~ e] | in cipher; in code; coded || chiffriert; in Geheimschrift | **annonce** ~ **e** | advertisement under a cipher || Kennwortanzeige *f*; Chiffreanzeige | **code** ~ | cipher code (system) || Depeschencode *m*; Chiffrecode | **langage** ~ ① | cipher (code) language; chiffre; code || chiffrierte Sprache *f*; Chiffre *f*; Code *m* | **langage** ~ ② | cipher writing; writing in cipher || Geheimschrift *f*; Chiffreschrift.

**chiffre d'affaires** *m* | turnover || Umsatz *m*; Umsatzziffer *f* | **accroissement (augmentation) du** ~ | increase in turnover (in sales); increased turnover || Steigerung *f* des Umsatzes; Umsatzsteigerung | ~ **du commerce de détail** | retail sales turnover || Detailhandelsumsätze *mpl* | **commission sur le** ~ | commission on turnover || Umsatzprovision *f* | **impôt (taxe) sur le** ~ | turnover (sales) tax; tax on turnover || Umsatzsteuer *f*; Warenumsatzsteuer | **indice des chiffres d'affaires** | sales index || Umsatzindex *m*; Verkaufsindex | ~ **annuel** | annual turnover || Jahresumsatz *m* | ~ **imposable** | taxable turnover || steuerpflichtiger Umsatz | ~ **total** | total turnover || Gesamtumsatz.

**chiffre-indice** *m* | index number || Indexzahl *f*.

**chiffrement** *m* Ⓐ | coding; ciphering || Chiffrieren *n*; Chiffrierung *f*.

**chiffrement** *m* Ⓑ [calcul] | calculating; reckoning; figuring out ‖ Berechnung *f;* Ausrechnung *f.*
**chiffrement** *m* Ⓒ [numérotage] | numbering ‖ Numerierung *f.*
**chiffre-mesure** *m* | standard figure ‖ Meßzahl *f.*
**chiffrer** *v* Ⓐ [numéroter] | to number ‖ numerieren.
**chiffrer** *v* Ⓑ [paginer] | to page; to paginate; to number serially ‖ paginieren.
**chiffrer** *v* Ⓒ [écrire en langage convenu] | to cipher; to write in cipher (in code); to code ‖ in Geheimschrift (in Chiffre) schreiben; chiffrieren | **~ un télégramme** | to cipher (to code) a telegram ‖ ein Telegramm chiffrieren.
**chiffrer** *v* Ⓓ [calculer] | to figure out; to work out; to calculate; to reckon ‖ ausrechnen; rechnen; berechnen; errechnen | **se ~ à** | to amount to ‖ sich belaufen auf.
**chiffrer** *v* Ⓔ | to quantify; to express in figures ‖ zahlenmäßig ausdrücken | **des dépenses qu'on ne peut pas encore ~** | expenses which cannot yet be quantified ‖ noch nicht zu beziffernde Ausgaben.
**chiffre-taxe** *m* | postage-due stamp ‖ Nachportomarke *f.*
**chiffreur** *m* Ⓐ | calculator; person who carries out calculations ‖ Rechner *m;* Kalkulator *m.*
**chiffreur** *m* Ⓑ | cipher clerk ‖ Chiffreur *m.*
**chiffrier** *m* | waste book ‖ Ladenkladde *f* | **~ de caisse** | counter (teller's) cash-book ‖ Kassabuch *n.*
**chimico-légal** *adj* | chemico-legal ‖ gerichtschemisch.
**chirographaire** *adj* | **créance ~** | unsecured debt ‖ ungesicherte (nicht gesicherte) (nicht bevorrechtigte) Forderung *f;* gewöhnliche Konkursforderung *f* | **créancier ~** | unsecured (general) creditor ‖ nicht gesicherter (nicht bevorrechtigter) (ungesicherter) Gläubiger *m;* gewöhnlicher Konkursgläubiger *m* | **obligation ~** | naked (simple) debenture ‖ ungesicherte Schuldverschreibung *f;* hypothekarisch nicht gesicherte (nicht eingetragene) Obligation *f.*
**choisi** *adj* | selected; select; choice ‖ ausgewählt; ausgesucht | **public ~** | select audience ‖ geladenes Publikum *n.*
**choisir** *v* | to select; to choose ‖ wählen; auswählen | **~ une carrière** | to adopt a career ‖ eine Laufbahn ergreifen | **~ parmi...** | to select from... ‖ wählen zwischen...
**choisissable** *adj* | to be chosen ‖ wählbar.
**choix** *m* | choice; selection ‖ Wahl *f;* Auswahl *f* | **au ~ de l'acheteur** | at buyer's option ‖ nach Wahl des Käufers | **article de ~** | choice (selected) article ‖ ausgesuchter Artikel *m* | **article de premier ~** | first-class (best quality) (top grade) article ‖ Artikel *m* (Ware *f*) bester (erster) (ausgewählter) Qualität | **l'embarras du ~** | the difficulty of choosing ‖ die Qual der Wahl | **~ au hasard** | random selection ‖ Zufallsauswahl *f;* Stichprobe *f* | **promotion au ~** | promotion by selection ‖ Beförderung *f* nach freier Wahl | **qualité de ~** | choice quality ‖ ausgesuchte Qualität *f* | **de tout premier ~** | of the first quality; high-grade; first-class ‖ bester (erster) Qualität; erstklassig.
★ **avancer au ~** | to be promoted by selection ‖ nach freier Auswahl befördert werden | **ne pas avoir d'autre ~ que de...** | to have no other choice (option) (alternative) but to... ‖ keine andere Wahl haben, als zu... | **faire son ~** | to make (to take) one's choice; to make one's selection ‖ seine Wahl (Auswahl) treffen | **faire ~ entre deux choses** | to choose between two things ‖ zwischen zwei Dingen wählen.
★ **au ~** ① | at [sb.'s] choice ‖ nach Wahl; frei nach Wahl; nach Belieben | **au ~** ② | for selection ‖ zur Auswahl | **de ~** | selected; choice ‖ ausgewählt; ausgesucht; auserlesen.
**chômable** *adj* | **jour ~** | day off; day to be observed as a holiday ‖ arbeitsfreier Tag *m;* Feiertag *m.*
**chômage** *m* Ⓐ [**~ du travail**] | stoppage of work ‖ Arbeitsruhe *f;* Arbeitseinstellung *f* | **~ du dimanche** | Sunday closing ‖ sonntägliche Arbeitsruhe *f* | **~ d'une fabrique;  ~ d'une usine** | temporary shutdown (standstill) of a factory ‖ Stilliegen *n* einer Fabrik (eines Fabrikbetriebes) | **jour de ~** | day off ‖ arbeitsfreier Tag *m* | **~ d'une mine** | standstill (temporary closure) (shutdown) of a mine ‖ Stilliegen *n* eines Bergwerks (des Betriebes eines Bergwerks).
★ **~ boursier** | stock-exchange closing ‖ Börsenruhe *f* | **~ partiel** ① | short-time (part-time) working; working short hours ‖ Kurzarbeit *f* | **~ partiel** ② | under-employment ‖ Unterbeschäftigung *f.*
**chômage** *m* Ⓑ [**~ involontaire**] | unemployment ‖ Arbeitslosigkeit *f;* Erwerbslosigkeit | **allocation (secours) de ~** | unemployment relief (assistance) (benefit); out-of-work benefit ‖ Arbeitslosenunterstützung *f;* Arbeitslosenfürsorge *f;* Arbeitslosenhilfe *f* | **assurance contre le ~ ; assurance ~** | unemployment insurance ‖ Arbeitslosenversicherung *f;* Versicherung gegen Arbeitslosigkeit | **fonds de ~ ; fonds d'assurance contre le ~** | unemployment fund (insurance fund) ‖ Arbeitslosenunterstützungsfonds *m* | **les ouvriers en ~** | the men out of work (out of employment); the unemployed *pl* ‖ die Arbeitslosen *mpl* | **travailleurs en ~** | unemployed workers (labor) ‖ arbeitslose Arbeitskräfte *fpl* | **réduire q. au ~** | to throw sb. out of work ‖ jdn. arbeitslos (erwerbslos) machen; jdn. um seine Arbeit (Stellung) bringen | **en ~** | out of work; unemployed; out of employment; jobless ‖ arbeitslos; stellenlos; erwerbslos.
**chômage** *m* Ⓒ [période de **~**] | laying up period; demurrage; lay days *pl* ‖ Liegezeit *f;* Liegetage *mpl.*
**chômé** *adj* | **jours ~s** | unworked days ‖ Feiertage *mpl;* Feierschichten *fpl.*
**chômer** *v* Ⓐ [être sans travail] | **~ d'ouvrage** | to be unemployed (out of work) (out of a job) ‖ ohne Arbeit (ohne Beschäftigung) sein; arbeitslos (unbeschäftigt) (erwerbslos) sein | **faire ~ q.** | to throw sb. out of work ‖ jdn. aus der Arbeit entlassen.

**chômer** *v* Ⓑ [prendre un jour de congé] | to observe (to take) (to keep) a holiday; to take a day off ‖ einen Feiertag nehmen (halten); einen Tag frei nehmen.

**chômer** *v* Ⓒ [laisser inoccupé] | to be (to lie) idle ‖ unbenützt liegen | **laisser ~ son argent** | to let one's money lie idle ‖ sein Geld ungenützt liegen lassen.

**chômer** *v* Ⓓ | to be at a standstill; to stand idle; to be shut down ‖ still liegen; stillgelegt sein; außer Betrieb sein (gesetzt sein).

**chômeur** *m* | unemployed; workless ‖ Arbeitsloser *m;* Erwerbsloser *m* | **assistance aux ~ s** | unemployment benefit (relief) (allowance) (assistance) (pay); dole ‖ Arbeitslosenfürsorge *f;* Arbeitslosenhilfe *f;* Arbeitslosenunterstützung *f;* Erwerbslosenfürsorge; Erwerbslosenunterstützung.

**chose** *f* Ⓐ | thing; object; article ‖ Sache *f;* Gegenstand *m;* Ding *n* | **~ d'autrui** | another's (somebody else's) property ‖ fremde Sache | **compte des ~ s** | inventory (furniture and fixtures) account ‖ Sachkonto *n;* Inventarkonto | **~ s de consommation** | consumable articles ‖ verbrauchbare Sachen | **défaut (vice) de la ~** | material defect (deficiency) ‖ Mangel *m* der Sache; Sachmangel | **droit des ~ s** | law of property ‖ Sachenrecht *n* | **état des ~ s** | state of affairs; position; real facts ‖ Sachstand *m;* Sachverhalt *m;* Lage *f* der Dinge | **dans cet état de ~ s** | under these circumstances ‖ bei dieser Sachlage | **~ s de flot et de mer** | flotsam and jetsam ‖ Strandgut *n;* Strandgüter *npl;* Schiffbruchsgüter | **par la force des ~ s** | as a matter of necessity; by force of circumstance(s) ‖ notgedrungen; gezwungenermaßen; durch die Umstände gezwungen | **louage de ~ s** | hire (hiring) of things [movable or immovable] ‖ Sachmiete *f;* Miete von [beweglichen oder unbeweglichen] Sachen | **~ s sans maître** | abandoned (derelict) (ownerless) articles (property) ‖ herrenlose Sachen; herrenloses Gut *n*.

★ **~ atteinte d'un vice; ~ entachée de défaut** | defective (faulty) thing ‖ mangelhafte (fehlerhafte) Sache | **~ commune** | public property; property of the State ‖ öffentliches Eigentum *n;* Staatseigentum *n* | **~ s consomptibles; ~ s se consomment par l'usage** | consumable articles ‖ verbrauchbare Sachen | **~ s fongibles** | fungible (replaceable) things; fungibles *pl* ‖ vertretbare (ersetzbare) Sachen | **~ s immobilières** | immovables *pl* ‖ unbewegliche Sachen | **~ insaisissable** | property which cannot be attached ‖ unpfändbare Sache | **~ louée** | hired article ‖ Mietsache | **~ s mobilières** | movable things; movables *pl;* loose chattel; chattel(s) ‖ bewegliche Sachen; fahrende Habe *f* | **~ perdue** | lost article ‖ verlorengegangene Sache | **la ~ principale** | the main (principal) (essential) thing ‖ die Hauptsache | **~ volée** | stolen object ‖ gestohlene Sache; Diebsgut *n* | **~ s à lire** | reading matter ‖ Lesestoff *m*.

**chose** *f* Ⓑ [affaire] | matter; case ‖ Rechtssache *f;* Rechtsangelegenheit *f* | **au point où en sont les ~ s** | as matters stand ‖ so wie die Dinge gegenwärtig liegen | **la ~ en question; la ~ dont il s'agit** | the matter in hand ‖ die Sache (die Angelegenheit), um die es sich handelt.

★ **~ jugée; décision ayant (ayant acquis) (passée en) force de ~ jugée; jugement qui a acquit l'autorité de la ~ jugée** | final decision; absolute (final) judgment; decision (judgment) which has become absolute (final) ‖ rechtskräftig entschiedene Sache; Urteil, welches (Entscheidung, welche) Rechtskraft erlangt hat; rechtskräftiges Urteil; rechtskräftige Entscheidung | **exception de ~ jugée** | plea of autrefois convict ‖ Einrede *f* der rechtskräftig entschiedenen Sache; Einrede der Rechtskraft | **~ litigieuse** | litigious matter; matter in dispute (at issue) ‖ streitige Sache *f;* Streitsache | **la ~ publique** | the public welfare; the common weal ‖ das allgemeine Wohl; Sache (das Wohl) der Allgemeinheit.

**chronique** *f* | report; chronicle ‖ Bericht *m;* Chronik *f* | **~ financière** | financial news *pl* ‖ Börsennachrichten *fpl*.

**chute** *f* Ⓐ | fall; falling ‖ Fall *m;* Fallen *n;* Sturz *m* | **~ des cours** | sharp decline in prices ‖ Kurssturz | **~ des cours des actions** | fall (sudden fall) in (of the) share prices ‖ Fallen (Sturz) der Aktienkurse | **forte ~ des cours** | sharp break in the prices; collapse of the prices ‖ starker Kurseinbruch *m* | **~ de prix** *pl* | fall (drop) of prices ‖ Preissturz; Fallen der Preise.

**chute** *f* Ⓑ [renversement; ruine] | failure; crash; collapse ‖ Zusammenbruch *m* | **~ d'une banque** | failure of a bank; bank crash ‖ Zusammenbruch einer Bank; Bankkrach *m* | **~ d'un gouvernement** | fall of a ministry (of a government) ‖ Sturz *m* einer Regierung | **~ d'une maison** | failure of an enterprise ‖ Zusammenbruch einer Firma (eines Unternehmens).

**chute** *f* Ⓒ [insuccès] | **~ d'une pièce** | failure of a play ‖ Durchfall *m* eines Stückes.

**chuter** *v* Ⓐ [ne pas réussir] | to fail to succeed; to fail ‖ fehlschlagen; keinen Erfolg haben.

**chuter** *v* Ⓑ | to prove (to turn out) (to turn out to be) a failure ‖ sich als verfehlt (als Fehlschlag) erweisen (herausstellen); einen Fehlschlag bedeuten.

**ci-annexé** *adj* | attached (enclosed) herewith (hereto) ‖ beigefügt; anliegend; in der Anlage; als Beilage; anbei.

**ci-après** *adv* | hereafter; further on; following ‖ untenstehend; nachstehend | **voir ~** | see below ‖ siehe unten.

**ci-contre** *adv* Ⓐ | opposite; in the margin ‖ nebenstehend; am Rande.

**ci-contre** *adv* Ⓑ | attached; annexed ‖ beigefügt; anliegend.

**ci-dessous** *adv* | hereunder; hereinunder; undermentioned; below ‖ untenstehend; nachstehend.

**ci-dessus** *adv* | above; above-mentioned; hereinabove; hereinbefore; preceding ‖ obenstehend;

obenerwähnt; vorerwähnt; vorstehend; vorausgehend.
**ci-devant** *adv* Ⓐ | previously; preceding || vorstehend; vorausgehend.
**ci-devant** *adv* Ⓑ | formerly; late || ehemals; früher.
**ci-inclus** *adv;* **ci-joint** *adv* | enclosed (attached) herewith (hereto) || beigeschlossen; anliegend; beiliegend; in der Anlage (Beilage); anbei.
**cinématographique** *adj* | cinematographic || kinematographisch; filmisch | **adaptation** ~ | adaptation for the screen; screen adaptation || Bearbeitung *f* für den Film; Verfilmung *f;* Filmbearbeitung *f* | **les droits d'adaptation** ~ | the picture (film) (cinema) (screen) rights || die Filmrechte *npl;* die Verfilmungsrechte *npl;* das Recht der Verfilmung | **la censure** ~ | the film censor (censors) || die Filmzensur; der Filmzensor.
**circonscription** *f* Ⓐ | district; area; borough || Bezirk *m;* Distrikt *m* | ~ **du bureau de poste;** ~ **postale** | postal district || Postbezirk; Postzustellungsbezirk | ~ **du bureau foncier** | district of the land register || Grundbuchbezirk | ~ **administrative** | administrative district; borough || Verwaltungsbezirk; Amtsbezirk | ~ **consulaire** | consular district || Konsularbezirk; Konsulatsbezirk | ~ **électorale** | electoral district (ward); constituency; parliamentary division [GB]; election district (precinct) [USA] || Wahlbezirk; Wahlkreis *m* | ~ **régionale** | subdistrict || Unterbezirk.
**circonscription** *f* Ⓑ [~ judiciaire] | circuit || Gerichtsbezirk *m;* Gerichtssprengel *m.*
**circonstance** *f* | circumstance; incident; case; occasion || Umstand *m;* Fall *m;* Gelegenheit *f* | **loi de** ~ | emergency law || Ausnahmegesetz *n* | **profiter de la** ~ | to make the best (the most) of the occasion || sich die Gelegenheit zu Nutze machen | **dans cette** ~ | in this instance; in this case || in diesem Falle [VIDE: **circonstances** *fpl* Ⓐ].
**circonstances** *fpl* Ⓐ | circumstances; situation || Umstände *mpl;* Lage *f* | **eu égard aux** ~ | all circumstances considered; taking everything into account || unter (nach) Berücksichtigung aller Umstände | **les ~ de fait** | the circumstances of fact; the factual (actual) circumstances; the facts || die tatsächlichen Umstände; die Tatumstände; der Sachverhalt; die Tatsachen *fpl* | **à la hauteur des** ~ | equal to the occasion || der Lage (der Situation) gewachsen | **en raison des** ~ | considering the circumstances || im Hinblick auf die Umstände.
★ **les ~ accessoires** | the accessory (attendant) circumstances; the accessories || die Nebenumstände; die Begleitumstände | **dans les ~ actuelles** | under the existing circumstances || unter den gegenwärtigen (obwaltenden) Umständen | ~ **aggravantes** | aggravating circumstances || erschwerende (strafverschärfende) Umstände | ~ **atténuantes** | mitigating (extenuating) circumstances || mildernde Umstände | **admission des ~ atténuantes** | allowing mitigating circumstances || Zubilligung mildernder Umstände | **en certaines** ~ | under certain circumstances (conditions) || unter gewissen Voraussetzungen | **en pareilles** ~ | under such circumstances; in such a case || unter diesen (solchen) Umständen; in einem solchen Falle.
★ **s'adapter aux** ~ | to adapt os. to circumstances || sich den Umständen (den Verhältnissen) anpassen; sich nach den Umständen richten | **agir selon les** ~ | to act according to circumstance || nach den Umständen handeln | **approprié aux** ~ | according to circumstances || den Umständen angepaßt; nach den Umständen | **quand (comme) les** ~ **le demandent** | as circumstances require; as occasion requires | je nachdem, wie die Umstände es erfordern; je nach Sachlage (nach Lage der Dinge) | **céder aux** ~ | to yield to circumstances || sich den Umständen fügen | **dans les limites (dans la mesure) où les ~ le permettent** | so far as circumstances permit || soweit (in dem Maße, in dem) die Umstände es gestatten | **profiter des** ~ | to make the best of an opportunity || die Gelegenheit benützen (ausnützen).
★ **dans ces** ~ | under these circumstances; in this instance || unter diesen Umständen (Voraussetzungen); bei dieser Sachlage | **selon (suivant) les** ~ | according to circumstances; as the case may be (may require) || nach den Umständen; nach Lage der Dinge.
**circonstances** *fpl* Ⓑ [appartenances] | ~ **et dépendances** | appurtenances *pl* || Zubehör *n.*
**circonstancié** *adj* | circumstantial; detailed || ausführlich; eingehend; detailliert | **rapport** ~ | circumstantial (fully-detailed) report || ausführlicher Bericht.
**circonstanciel** *adj* | circumstantial || umständlich; nach den Umständen | **mesures ~ les** | measures due to (necessitated by) exceptional circumstances || durch außergewöhnliche Umstände erforderliche Maßnahmen.
**circonstancier** *v* | to give full details || volle Einzelheiten geben (angeben).
**circuit** *m* | channels *pl;* network || Weg *m;* Kreislauf *m;* Netz n | ~ **de commercialisation** | distributive (sales) network; distribution chain || Absatznetz; Verkaufsnetz | **les ~ s commerciaux** | the business (commercial) (marketing) channels || die Handelswege; die Absatzwege | **les ~ s financiers (monétaires)** | the financial channels || der Geldkreislauf | **le ~ administratif** | the official channels || der Verwaltungsweg (Dienstweg).
**circulaire** *f* | circular letter; circular || Rundschreiben *n;* Zirkular *n* | ~ **ministérielle** | memorandum || ministerieller Runderlaß *m.*
**circulaire** *adj* | **billet** ~ ; **billet (carnet) de voyage** ~ | circular (round trip) ticket || Rundreisebillett *n;* Rundreisefahrkarte *f* | **billet de crédit** ~ | traveller's cheque || Reisescheck *m;* Reisekreditbrief *m* | **lettre** ~ | circular letter || Rundschreiben *n;* Zirkular *n* | **voyage** ~ | round trip || Rundreise *f.*
**circulant** *adj* | circulating; floating || umlaufend; in

**circulant** *adj, suite*
Umlauf | **billets ~ s** | notes (banknotes) in circulation || in Umlauf befindliche Banknoten *fpl*; Banknoten in Umlauf | **monnaie ~ e** | money in circulation; currency || Geld *n* in Umlauf.

**circulation** *f*Ⓐ [cours] | circulation; currency || Umlauf *m*; Kurs *m*; Verkehr *m* | **~ de l'argent**; **~ monétaire** | circulation of money; money circulation; currency || Umlauf von Zahlungsmitteln; Geldumlauf | **banque de ~** | bank of issue; issuing bank || Notenbank *f*; Emissionsbank; Zettelbank | **~ de billets de banque** | circulation of bank notes; note circulation || Umlauf an Banknoten; Banknotenumlauf; Notenumlauf | **capital de ~** | circulating (floating) capital (assets) || Umlaufskapital *n*; Umlaufsvermögen *n* | **couverture (garantie) de la ~** | cover of the note circulation; note coverage; cover (backing) of the currency || Deckung *f* des Notenumlaufs (der Währung); Notendeckung | **~ à découvert** | fiduciary (paper) (uncovered) (credit) circulation; paper currency || ungedeckter Notenumlauf; Papiergeldumlauf | **accroissement de la ~ fiduciaire** | increase in the circulation of paper money || Steigerung *f* (Zunahme *f*) des Papiergeldumlaufs | **~ des marchandises** | movement of goods || Warenverkehr *m* | **mise en ~** | putting into circulation || Inverkehrbringen *n*; Inverkehrsetzen *n* | **mise hors ~** | withdrawal from circulation || Außerkurssetzung *f* | **mettre une obligation en ~** | to issue a debenture || eine Schuldverschreibung in Verkehr bringen | **~ de papier** | circulation of bills | Wechselumlauf | **période de ~** | time of circulation || Umlaufszeit *f* | **valeur de ~** | trading value || Verkehrswert; Handelswert.

★ **~ effective** | active circulation || tatsächlicher (effektiver) Notenumlauf | **~ métallique** | metallic currency || Umlauf von Metallgeld; Metallgeldumlauf.

★ **libre ~** | free (freedom of) (liberty of) movement || freier Verkehr; Bewegungsfreiheit *f*; Freizügigkeit *f* | **libre ~ des capitaux** | free movement of capital || freier Kapitalverkehr | **libre ~ des marchandises** | free movement of goods || freier Warenaustausch *m* (Warenverkehr *m*) | **libre ~ des personnes** | free movement of persons | Freizügigkeit *f* | **libre ~ des services** | free movement of services || freier Dienstleistungsverkehr *m* | **libre ~ des travailleurs** | free movement of workers (of labo(u)r || Freizügigkeit *f* der Arbeitnehmer.

★ **être en ~** | to be in circulation; to circulate || im Verkehr sein; umlaufen | **mettre qch. en ~** | to put sth. into circulation || etw. in Umlauf setzen (bringen); etw. in Verkehr bringen | **mettre un bruit en ~** | to start (to circulate) a rumour; to put sth. about || ein Gerücht verbreiten (in Umlauf setzen) | **retirer qch. de la ~** | to withdraw sth. from circulation; to call sth. in || etw. außer Verkehr (Kurs) setzen; etw. aus dem Verkehr ziehen | **en ~** | in circulation; circulating || in Umlauf; umlaufend.

**circulation** *f*Ⓑ [chiffre d'affaires] turnover || Umsatz *m*.

**circulation** *f*Ⓒ [trafic] | traffic || Verkehr *m* | **accident de la ~** | traffic (road traffic) (road) (highway) accident || Verkehrsunfall *m*; Straßenverkehrsunfall | **arrêt de ~** ① | traffic block || Verkehrsstauung *f* | **arrêt de ~** ② | traffic stop || Stillstand *m* des Verkehrs | **carte de ~** | free pass || Netzkarte *f* | **comptage de la ~** | traffic census || Verkehrszählung *f* | **contrôle de ~** | traffic control (regulation) || Verkehrsregelung *f* | **désorganisation de la ~** | dislocation of traffic || Verkehrsdurcheinander *n* | **déviation de la ~** | detour; traffic detour | Umleitung *f*; Verkehrsumleitung | **droit de ~** | traffic duty || Transportsteuer *f* | **permis de ~** | car licence [GB] (license [USA]) || Zulassungsbescheinigung *f* | **permis international de ~** | international motor licence || Internationaler Kraftfahrzeug-Zulassungsschein *m* | **police de la ~** | traffic police || Verkehrspolizei *f* | **à (en) sens unique** | one-way traffic || Einbahnverkehr *m* | **titres de ~** | travel documents || Reisepapiere *npl* | **~ des voitures** | car(road)traffic || Fahrzeugverkehr.

★ **~ aérienne** | aerial (air) traffic || Luftverkehr; Flugverkehr; « **~ interdite**» | «No thoroughfare» || «Durchfahrt verboten» | **~ routière** | road traffic || Straßenverkehr.

**circuler** *v*Ⓐ | to circulate; to be in circulation || umlaufen; in Umlauf sein; im Verkehr sein; zirkulieren | **faire ~ qch.** | to circulate sth.; to put sth. into circulation || etw. in Umlauf setzen; etw. in Verkehr bringen | **un bruit ~ e** | there is a rumour abroad (going round) || ein Gerücht geht; es wird gerüchtweise verlautet.

**circuler** *v*Ⓑ | **ce train circule le dimanche** | this train runs on Sundays || dieser Zug verkehrt Sonntags | **le métro circule jour et nuit** | the tube (subway [USA]) runs day and night || die U-Bahn verkehrt Tag und Nacht.

**cire** *f* | **cachet à la ~** | wax seal || Wachssiegel *n* | **~ à cacheter** | sealing wax || Siegelwachs *n*.

**cisailler** *v* | **~ la monnaie** | to clip coins (money) || Münzen (Geld) beschneiden (kippen).

**citateur** *m*Ⓐ | sb. who likes to make quotations || jd., der gern Zitate macht.

**citateur** *m*Ⓑ [recueil de citations] | book of quotations || Sammlung *f* von Zitaten; Zitatensammlung.

**citation** *f*Ⓐ | quoting; citing || Anführung *f*; Zitierung *f*.

**citation** *f*Ⓑ [passage textuel cité] | quotation; citation || angeführte Stelle *f*; Zitat *n* | **fausse ~** | misquotation || falsches Zitat.

**citation** *f*Ⓒ [sommation; ~ à comparaître] | summons to appear; writ of summons || Aufforderung *f* zu erscheinen; Ladung *f* (Vorladung *f*) zum Erscheinen | **~ en grande conciliation** | summons to appear in conciliation proceedings || Ladung zum Sühnetermin (zum Gütetermin) | **délai de ~** | notice given in the summons || Ladungsfrist *f* | **~ en**

**justice** | summons before the court ‖ Vorladung vor Gericht; gerichtliche Vorladung | **~ des témoins** | subpoena of witnesses ‖ Ladung von (der) Zeugen; Zeugenladung | **~ libellée** | subpoena ‖ förmliche Ladung | **délivrer (notifier) (signifier) une ~ à q.** | to serve a summons on sb.; to subpoena sb. ‖ jdm. eine Ladung zustellen.
**citation** f ⒟ [~ à l'ordre du jour] | mention in dispatches; honorable mention ‖ Erwähnung f im Heeresbericht.
**cité** f | city; town ‖ Stadt f | **droit de ~** ① | freedom of the city ‖ Bürgerrecht n | **droit de ~** ② | citizenship ‖ Staatsbürgerrecht n; Staatsbürgerschaft f | **~ ouvrière** | workers' housing estate ‖ Arbeitersiedlung.
**citer** v Ⓐ [rapporter textuellement] | to quote; to cite ‖ anführen; heranziehen; zitieren.
**citer** v Ⓑ [invoquer comme preuve] | to cite as evidence ‖ als Beweis anführen.
**citer** v Ⓒ [appeler devant la justice] | **~ q.; ~ q. en justice** | to summon sb.; to summon (to cite) sb. before the court ‖ jdn. laden (vorladen) (vor Gericht laden); jdn. vor das Gericht bringen | **~ les parties** | to summon the parties ‖ die Beteiligten (die Parteien) laden | **~ un témoin** | to summon (to subpoena) a witness ‖ einen Zeugen laden (vorladen); einem Zeugen eine Ladung zustellen.
**citer** v ⒟ | **~ q. à l'ordre du jour** | to mention sb. in dispatches ‖ jdn. im Heeresbericht namentlich erwähnen.
**citerne** m | tank; reservoir; cistern ‖ Tank m | **bateau-~; navire-~** | tanker ‖ Tanker m; Tankschiff n | **camion-~** | tanker lorry; road tanker; tank truck [USA] ‖ Tankwagen m | **wagon-~** | tank waggon [GB]; tank car (waggon) [USA] ‖ Tankwagen m.
**citoyen** m | citizen ‖ Bürger m; Staatsbürger | **con~** ① | fellow-citizen ‖ Mitbürger m | **con~** ② | fellow-countryman ‖ Landsmann m | **droit de ~** | citizenship; rights pl of citizenship ‖ Bürgerrecht n; Staatsbürgerrecht; Staatsbürgerschaft f | **~ d'honneur** | honorary citizen; freeman [of a city] ‖ Ehrenbürger m.
**citoyen** adj | civic ‖ bürgerlich.
**citoyenne** f | citizen ‖ Bürgerin f.
**citoyenneté** f | citizenship; nationality ‖ Staatsbürgerschaft f; Staatsangehörigkeit f | **droit de ~** | freedom of the city; city freedom ‖ Staatsbürgerrecht n; Bürgerrecht; Gemeindebürgerrecht | **droit fondamental de ~** | basic right of citizenship ‖ Grundrecht n des Staatsbürgers | **lettre de ~** | certificate of citizenship ‖ Bürgerbrief m; Einbürgerungsurkunde f.
**civil** m Ⓐ | civilian ‖ Zivilperson f; Zivilist m.
**civil** m Ⓑ | **au ~** | in the civil courts; by civil action (law); by bringing civil action; by going to the civil courts ‖ im bürgerlich-rechtlichen Verfahren; im Zivilrechtsverfahren; im Zivilrechtsweg; im Wege des Zivilprozesses; vor den Zivilgerichten | **action au ~** | civil action (suit); law action; action in the civil courts; action at law; lawsuit ‖ bürgerliche (zivilrechtliche) Klage; bürgerliche Rechtsstreitigkeit; Zivilklage; Zivilprozeß | **poursuivre q. au ~** | to bring a civil action against sb.; to sue sb. before the civil courts ‖ gegen jdn. einen Zivilprozeß anstrengen; jdn. bei den Zivilgerichten verklagen; jdn. zivilrechtlich in Anspruch nehmen.
**civil** m Ⓒ | **dans le ~** | in civil (civilian) life ‖ im bürgerlichen Leben; im Zivilleben | **en ~** | in plain clothes; in mufti ‖ in Zivil; in Zivilkleidung.
**civil** adj | civil ‖ bürgerlich | **action ~ e; affaire ~ e; cause ~ e** | civil action (case) (suit) ‖ zivilgerichtliche Klage f; Zivilklage; Zivilprozeß m; bürgerliche Rechtsstreitigkeit; Zivilsache f | **administration ~ e** | civil administration (service) ‖ Zivilverwaltung f; Verwaltungsdienst m | **année ~ e** | calendar (legal) year ‖ Kalenderjahr n | **autorité ~ e** | civil authority ‖ Zivilbehörde f; Zivilverwaltungsbehörde | **les autorités ~ es** | the civil authorities (administration) ‖ die bürgerlichen Behörden fpl; die Zivilverwaltung | **aviation ~ e** | civil aviation ‖ Zivilluftfahrt f | **code ~** | civil code ‖ bürgerliches Gesetzbuch n; Zivilgesetzbuch | **le Code ~; le droit ~** | civil (common) law ‖ das Bürgerliche Recht; das Zivilrecht | **demande ~ e** | claim under civil law ‖ zivilrechtlicher Anspruch m | **désordres ~ s** | civil strife (disorders) ‖ innere Unruhen fpl | **emploi ~** | employment in the civil service ‖ Anstellung f im Zivildienst; Stelle f (Posten m) in der Verwaltung; Verwaltungsposten | **état ~** | civil (personal) (family) status ‖ Personenstand m; Familienstand; Zivilstand [VIDE: état m ⒟] | **fonctionnaire ~** | civil servant ‖ Zivilbeamter m | **fruits ~ s** | civil fruits ‖ zivile Früchte fpl | **guerre ~ e** | civil war ‖ Bürgerkrieg m | **ingénieur ~** | civil engineer ‖ Zivilingenieur m | **irresponsabilité ~ e** | absence of civil responsibility ‖ Mangel m der zivilrechtlichen Verantwortlichkeit | **juridiction ~ e; justice ~ e** | civil jurisdiction ‖ Zivilgerichtsbarkeit f | **devant la juridiction ~ e** | before (in) the civil courts ‖ vor den Zivilgerichten | **législation ~ e** | civil legislation ‖ Zivilgesetzgebung f | **liste ~ e** | civil list ‖ Zivilliste f | **mariage ~** | marriage before the registrar; civil marriage; civil ceremony of marriage ‖ Eheschließung f vor dem Standesbeamten; standesamtliche Trauung f; Ziviltrauung; Zivilehe | **en matières ~ es** | in civil matters (cases) ‖ in Zivilsachen | **jugement en matières ~ es** | judgment in civil matters ‖ Zivilurteil n; Urteil in bürgerlichen Rechtsstreitigkeiten | **mort ~ e** | civil death ‖ bürgerlicher Tod m; Verlust m der bürgerlichen Ehrenrechte | **la partie ~ e** | plaintiff claiming damages in a criminal case ‖ die als Nebenkläger im Strafverfahren zugelassene Partei; der Nebenkläger | **se porter partie ~ e** | to join as plaintiff (as third party) [in a criminal case] ‖ als Nebenkläger [im Strafprozeß] auftreten | **personification ~ e** | civil status ‖ bürgerliche Rechtspersönlichkeit f | **population ~ e** | civil (civilian) population ‖ Zivilbevölkerung f | **poursuite ~ e; procédure ~ e; procès ~** | civil suit (action) (proceed-

**civil** *adj, suite*
ings); proceedings in the civil courts ǁ bürgerliche Rechtsstreitigkeit *f;* Zivilprozeß *m;* Zivilrechtsstreit *m* | **code (règles** *pl***) de procédure ~ e** | rules *pl* of civil practice; code of civil procedure ǁ Zivilprozeßordnung *f* | **responsabilité ~ e** | civil responsibility ǁ zivilrechtliche Verantwortlichkeit *f* | **service ~** | civil service ǁ Zivildienst *m;* Verwaltungsdienst; Staatsdienst | **société ~ e** | private company ǁ Gesellschaft *f* des bürgerlichen Rechts; private Gesellschaft | **tribunal ~** | civil court (tribunal) ǁ Zivilgericht *n* | **chambre du tribunal ~** | section (division) of the civil courts ǁ Zivilkammer *f* | **rendre un soldat à la vie ~** | to demobilize a soldier ǁ einen Soldaten in das Zivilleben entlassen.
**civilement** *adv* Ⓐ [en matière civile] | civilly; in (under) civil law ǁ nach bürgerlichem Recht; bürgerlich rechtlich; zivilrechtlich | **~ mort** | dead in law; civilly dead ǁ bürgerlich tot | **~ responsable** | liable (responsible) under civil law ǁ zivilrechtlich verantwortlich | **être ~ responsable** | to be civilly responsible ǁ zivilrechtlich haften (verantwortlich sein) | **se marier ~** | to marry at a registry office (before the registrar); to have a civil marriage (civil ceremony) ǁ eine bürgerliche Ehe (eine Zivilehe) (standesamtlich) (vor dem Standesamt) schließen (eingehen).
**civilement** *adv* Ⓑ [au civil] | in the civil courts; by civil action (law) ǁ im bürgerlich-rechtlichen Verfahren; im Zivilrechtsverfahren; im Wege des Zivilprozesses; im Zivilrechtswege; vor den Zivilgerichten | **être jugé ~** | to be decided in (by) the civil courts ǁ im zivilrechtlichen Verfahren (im Zivilverfahren) entschieden werden | **agir ~ contre q.; poursuivre q. ~** | to bring a civil action against sb.; to sue sb. before the civil courts ǁ gegen jdn. einen Zivilprozeß anstrengen; jdn. zivilrechtlich in Anspruch nehmen; jdn. bei den Zivilgerichten verklagen.
**civilement** *adv* Ⓒ [avec politesse] | politely; with courtesy ǁ höflich; verbindlich.
**civilisé** *adj* | civilized ǁ zivilisiert; Kultur... | **le monde ~** | the civilized world ǁ die zivilisierte Welt.
**civiliser** *v* | [transférer une action criminelle à une instance civile] | to remit a criminal action to a civil court ǁ ein Strafverfahren einem Zivilgericht überweisen.
**civiliste** *m* | civil practice lawyer ǁ Zivilrechtler *m;* Zivilrechtslehrer *m.*
**civilité** *f* | politeness; courtesy ǁ Höflichkeit *f;* Verbindlichkeit *f.*
**civique** *adj* | civic ǁ bürgerlich; staatsbürgerlich | **dégradation ~ ; privation (perte) des droits ~ s** | civic degradation; loss (deprivation) of civil rights ǁ Aberkennung *f* (Verlust *m*) der bürgerlichen Ehrenrechte | **devoirs ~ s** | civic duties ǁ Bürgerpflichten *fpl* | **droits ~ s** | civic rights ǁ bürgerliche Ehrenrechte *npl* | **possession des droits ~ s** | enjoyment (full enjoyment) of civic rights ǁ Genuß *m* (Vollbesitz *m*) der bürgerlichen Ehrenrechte | **garde ~** | civic (national) guard ǁ Bürgerwehr *f;* Einwohnerwehr *f;* Zivilgarde *f* | **instruction ~** | civics *pl* ǁ Bürgerkunde *f.*
**civiquement** *adv* | **dégrader q. ~** | to sentence sb. to loss of civic rights ǁ jdm. die bürgerlichen Ehrenrechte aberkennen.
**clair** *adj* | **argent ~** | ready money ǁ Bargeld *n* | **profit tout ~** | clear profit ǁ Reingewinn *m* | **en ~** | in plain language ǁ in offener Sprache.
★ **dépenser le plus ~ de son argent à voyager** | to spend most (the best part) (the major part) of one's money on travelling ǁ den größten Teil seines Geldes für Reisen ausgeben | **passer le plus ~ de son temps à lire** | to spend most (the best part) of one's time reading ǁ den größten Teil seiner Zeit mit Lesen verbringen.
★ **message en ~** [non chiffré] | cleartext; message in clear (in plain language) ǁ Klartext *m* | **en ~** | in other words; «to put it more plainly» ǁ mit anderen Wörtern; «um die Sache klar und offen zu sagen.»
**clandestin** *adj* | clandestine; secret; illicit ǁ heimlich; unerlaubt | **commerce ~** | clandestine (illicit) trade ǁ Schleichhandel *m* | **débit ~** | illicit sale of liquor ǁ heimlicher Ausschank *m* | **passager ~ ; voyageur ~** | stowaway ǁ blinder Passagier *m* | **poste émetteur ~** | secret transmitter ǁ Geheimsender *m;* Schwarzsender *n* | **tracts ~ s** | secret tracts; clandestine pamphlets ǁ verbotene Flugschriften *fpl.*
**clandestinement** *adv* | clandestinely; secretly; in secrecy; underhand ǁ heimlich; insgeheim; auf Schleichwegen.
**clandestinité** *f* | secrecy ǁ Heimlichkeit *f.*
**clarté** *f* [netteté] | clearness ǁ Klarheit *f* | **~ de langage** | clear language ǁ klare Sprache *f.*
**clartés** *fpl* [connaissance] | clear knowledge ǁ klare Kenntnis *f.*
**classe** *f* Ⓐ [catégorie] | class; categorie ǁ Klasse *f;* Rangklasse; Kategorie *f* | **~ de produits** | class of goods ǁ Warenklasse | **~ de risques** | category (class) of risks ǁ Gefahrenklasse | **~ de salaire** | schedule of wages ǁ Lohnklasse; Lohnstufe *f;* Gehaltsklasse | **tarif par ~ s** | classified tariff ǁ Klassentarif *m.*
★ **de première ~** ① | first-class ǁ erster Klasse | **de première ~** ② | first-rate ǁ erstklassig; erstrangig; ersten Ranges | **de seconde ~** ① | second-class ǁ zweiter Klasse | **de seconde ~** ② | second-rate ǁ zweitrangig; zweiten Ranges.
★ **ranger qch. par ~ s** | to classify (to class) sth. ǁ etw. in (nach) Klassen ordnen; etw. klassifizieren.
**classe** *f* Ⓑ | class ǁ Klasse *f;* Schicht *f* | **conscience de ~** | class consciousness ǁ Klassenbewußtsein *n* | **les différences de ~ s** | the class distinctions ǁ die Klassenunterschiede *mpl* | **lutte des ~ s** | class war (warfare) (struggle) ǁ Klassenkampf *m* | **les ~ s de la société** | the classes of society ǁ die Gesellschaftsklassen *fpl* | **suffrage par ~ s** | class vote ǁ Klassenwahlrecht *n.*

★ **la ~ bourgeoise (moyenne)** | the middle class(es) || die bürgerliche Klasse; das Bürgertum; der Mittelstand | **les ~s dirigeantes** | the ruling (governing) class(es) || die herrschende(n) Klasse(n); die Herrschenden *mpl* | **les hautes ~s; les ~s supérieures** | the upper (higher) classes || die oberen Klassen (Schichten); die Oberklasse; die Oberschicht | **la ~ laborieuse (ouvrière); les ~s laborieuses** | the working class(es) || die arbeitende(n) Klasse(n); die Arbeiterklasse | **les ~s possédantes** | the moneyed (propertied) classes || die besitzenden Klassen; die Besitzenden *mpl*.

**classe** *f* Ⓒ [à l'école] | **class** || Klasse *f*; Schulklasse | **les années de ~** | the school years || die Schulzeit; die Schuljahre *mpl* | **camarade de ~** | schoolmate; schoolfellow || Schulkamerad *m*; Klassenkamerad; Schulfreund *m*; Mitschüler *m* | **les heures de ~** | the school hours || die Unterrichtsstunden *fpl*; die Schulstunden | **jour de ~** | school day || Schultag *m*; Unterrichtstag | **livre de ~** | school book || Schulbuch *n*; Lehrbuch | **salle de ~** | schoolroom || Schulzimmer *n*; Klassenzimmer; Lehrsaal *m* | **les grandes ~s; les hautes ~s** | the upper (the senior) school || die oberen Schulklassen; die Oberklassen; die Oberstufe | **les moyennes ~s** | the middle school || die Mittelklassen; die Mittelstufe | **les petites ~s** | the lower school || die unteren Schulklassen; die Unterklassen; die Unterstufe | **la rentrée des ~s** | the beginning of a new term || der Wiederbeginn der Schule; der Beginn eines neuen Trimesters.

**classe** *f* Ⓓ [de la même année] | class || Jahrgang *m*; Jahresklasse *f*.

**classé** *adj* | **affaire ~e** | closed case; case closed although unsolved || abgeschlossener aber nicht entschiedener Fall *m* | **annonce ~e** | classified (small) advertisement || kleine Anzeige *f* | **valeurs ~es** | investment stocks || Anlagewerte *mpl*.

**classement** *m* Ⓐ [arrangement par classes] | arrangement in classes; classification || Einteilung *f* nach Klassen; Klasseneinteilung; Klassifizierung *f* | **re~** | reclassification; fresh classification || Neuklassifizierung *f*.

**classement** *m* Ⓑ | filing; placing on file || Ablegen *n*; Ablage *f* | **~ de lettres** | filing of letters || Ablegen (Ablage) von Briefen; Briefablage.

**classer** *v* Ⓐ [ranger par classes] | **~ qch.** | to classify sth.; to arrange sth. in classes || etw. klassifizieren; etw. in (nach) Klassen ordnen | **à ~** | classable; classifiable || zu klassifizieren, klassifizierbar | **re ~** | to reclassify; to classify afresh || neu klassifizieren.

**classer** *v* Ⓑ [mettre qch. en dossier] | to file; to place on file || ablegen | **~ des papiers par ordre alphabétique** | to file papers in alphabetical order || Akten (Papiere) in alphabetischer Reihenfolge ablegen.

**classeur** *m* Ⓐ | file; index file || Aktenablage *f*; Registratur *f* | **~ de (à) fiches** | card-index file; card index || Kartothek *f*; Kartei *f*; Zettelkatalog *m* | **fiche de ~** | file card || Kartothekkarte *f*; Karteikarte *f* | **~ de lettres** | letter file (binder) || Briefordner *m*; Briefablage *f*.

**classeur** *m* Ⓑ [meuble-classeur] | filing cabinet; document file || Aktenschrank *m*; Registratur *f*; Aktei *f*.

**classier** *m* | filing clerk || Leiter *m* (Angestellter *m*) der Registratur.

**classification** *f* Ⓐ [classement] | classification; classifying; classing; arrangement in classes || Klasseneinteilung *f*; Einteilung nach Klassen; Klassifizierung *f* | **certificat de ~** | classification certificate || Klassenbescheinigung *f*; Einstufungsbescheinigung | **registre de ~** | classification register || Klassenregister *n*.

**classification** *f* Ⓑ [cote] | **certificat de ~** | classification certificate [for official quotation at the stock exchange] || Bescheinigung über die Zulassung zur amtlichen Notiz [an der Börse].

**classification** *f* Ⓒ [assignation à une catégorie de sécurité] | **~ de sécurité; catégorie de sécurité** | security classification (grading) || Geheimhaltungsstufe *f* | **attribuer à un document une ~ supérieure (inférieure)** | to upgrade (to downgrade) a document || die Geheimhaltungsstufe eines Schriftstückes heraufsetzen (herabsetzen).

**classification** *f* Ⓓ | **~ d'un bateau** | ship's class || Fahrzeugklasse *f*; Schiffsklasse | **société de ~** | classification society || Klassifikationsgesellschaft *f*.

**classification** *f* Ⓔ | **~ internationale type par industrie de toutes les branches d'activité économique; CITI** | Standard International Classification of all Economic Activities; ISIC || Internationale Systematik der Wirtschaftszweige | **~ -type pour le commerce international; CTCI** | Standard International Trade Classification; SITC || Internationales Warenverzeichnis für den Außenhandel.

**classificatoire** *adj* | classifying || klassifizierend.

**classifier** *v* Ⓐ | to classify || einreihen; ordnen; einordnen | **à ~** | classable; classifiable || zu klassifizieren, klassifizierbar | **~ qch.** | to classify sth.; to arrange sth. in classes || etw. klassifizieren; etw. in (nach) Klassen ordnen.

**classifier** *v* Ⓑ [mesure de sécurité] | **~ un document** | to classify a document || ein Schriftstück als «Geheim» erklären.

**classique** *adj* | **enseignement ~** | classical studies (education) || humanistische Bildung *f* (Ausbildung *f*) | **études ~s** | classics *pl* | klassisches (humanistisches) Studium *n* | **livres ~s** | school (class) books || Lehrbücher *npl*; Schulbücher.

**clause** *f* | clause; term; provision; proviso; stipulation || Klausel *f*; Bedingung *f*; Bestimmung *f* | **~ d'abordage; ~ de collision** | collision clause || Kollisionsschadensklausel | **~ d'accroissement** | accretion clause || Anwachsungsklausel | **~ d'adresse** | address clause || Domizilklausel | **~ d'arbitrage** ① | arbitration clause || Schiedsklausel; Schiedsgerichtsklausel | **~ d'arbitrage** ② | ar-

**clause** *f, suite*
bitration agreement (bond) ‖ Schiedsvertrag; Schiedsabkommen | ~ **avarie commune;** ~ **de franchise** ( ~ **franc**) **d'avaries communes** | general average clause; free of general average clause ‖ allgemeine Havarieklausel | ~ **franc d'avarie particulière** | free of particular average clause ‖ besondere Havarieklausel | ~ **de compétence;** ~ **attributive de compétence (de juridiction)** | jurisdiction clause ‖ Zuständigkeitsklausel; Zuständigkeitsvereinbarung *f* | ~ **de connaissement** | bill of lading clause ‖ Frachtbriefklausel; Konnossementklausel | ~ **d'un contrat** | contract clause ‖ Vertragsklausel | ~ **de dénonciation** | termination clause ‖ Kündigungsklausel | ~ **d'exonération;** ~ **exonératoire** | exemption clause ‖ Befreiungsklausel | ~ **de garantie** | warranty clause ‖ Gewährungsklausel; Garantieklausel | ~ **de non-garantie** | non-warranty clause ‖ Bestimmung *f* über den Ausschluß der Gewährleistungspflicht | ~ **de grève;** ~ **pour cas de grève** | strike clause ‖ Streikklausel | ~ **de guerre;** ~ **de risques de guerre** | war (war risks) clause ‖ Kriegsgefahrklausel; Kriegsklausel | non-liability clause ‖ Haftungsausschlußbestimmung *f* | ~ **de la nation la plus favorisée** | most favo(u)red nation clause ‖ Meistbegünstigungsklausel | ~ **de négligence** | negligence clause ‖ Fahrlässigkeitsklausel | ~ **or** | gold clause ‖ Goldklausel | ~ **à ordre** | clause to order ‖ Orderklausel | ~ **de parité** | parity clause ‖ Paritätsklausel | ~ **au porteur** | bearer clause ‖ Inhaberklausel | ~ **de recours et conservation** | suing and labo(u)ring clause; clause to sue and labo(u)r for the saving and preserving of the property insured ‖ Klausel (Verpflichtung), alle für die Rettung und Erhaltung des Versicherungsobjektes erforderlichen Maßnahmen zu ergreifen | ~ **de résiliation** | cancellation clause ‖ Rücktrittsklausel | ~ **de sauvegarde** ① | safeguarding clause ‖ Sicherheitsklausel | ~ **de sauvegarde** ② | hedge clause ‖ Vorbehaltsklausel; Vorbehalt *m* | ~ **de sauvegarde** ③ | restrictive clause; restriction ‖ einschränkende Klausel (Bestimmung); Einschränkung | ~ **de transbordement** | tran(s)shipment clause ‖ Transitklausel | ~ **valeur agréée** | agreed valuation clause; clause «value admitted» ‖ Klausel «Wert anerkannt».

★ ~ **abolitive;** ~ **abrogatoire** | abrogation (rescinding) clause; clause of repeal ‖ aufhebende Bestimmung; Aufhebungsklausel; Aufhebungsbestimmung | ~ **accessoire** | sub-agreement ‖ Nebenabrede *f* | ~ **additionnelle** | additional (supplementary) clause; rider ‖ Zusatzbestimmung; Zusatzklausel; Nachtragsklausel; Nachsatz *m* | ~ **arbitrale** | arbitration clause (bond) (agreement) ‖ Schiedsabkommen; Schiedsvertrag | ~ **comminatoire;** ~ **pénale** | penalty clause; penalty fixed by contract ‖ Strafklausel; Vertragsstrafe *f;* Konventionalstrafe | ~ **commissoire** | forfeiture (expiry) clause ‖ Verfallklausel | ~ **compromissoire** | arbitration clause ‖ Schiedsklausel | ~ **contraire** | provision (stipulation) to the contrary ‖ gegenteilige Bestimmung; entgegenstehende Klausel | **sauf** ~ **contraire** | unless otherwise stipulated ‖ sofern nichts Gegenteiliges bestimmt (vereinbart) ist | ~ **conventionnelle** | contract (agreement) clause; clause of a contract (of an agreement); stipulation ‖ Vertragsklausel; Vertragsbestimmung; Vertragsbedingung | ~ **dérogatoire** | deviation (derogation) clause ‖ Abweichungsklausel | ~ **échappatoire** | escape clause ‖ Ausweichklausel | ~ **imprimée** | printed clause ‖ gedruckte (vorgedruckte) Klausel | ~ **insérée** | inserted clause ‖ eingefügte Klausel | ~ **limitative de responsabilité** | limiting clause ‖ Haftungsbeschränkungsbestimmung | ~ **manuscrite** ‖ written clause; clause added (inserted) in long-hand | handschriftliche (handschriftlich beigefügte) Klausel | ~ **pénale;** ~ **de pénalité** | penalty clause ‖ Strafklausel | ~ **préférentielle** | preferential (preference) clause ‖ Vorzugsklausel; Vorzugsbestimmung | ~ **résolutoire** | determination (avoidance) (resolutory) clause ‖ auflösende Bestimmung (Bedingung) | ~ **révocatoire** | revocation clause ‖ Widerrufsklausel | ~ **restrictive** | restrictive clause ‖ einschränkende Klausel | ~ **secrète** | secret clause ‖ Geheimklausel | ~ **subrogatoire** | subrogation clause ‖ Rechtseintrittsklausel | ~ **testamentaire** | testamentary clause; clause in (of) a will ‖ Klausel (Bestimmung) eines Testaments (in einem Testament); Testamentsklausel.

★ **ajouter une** ~ **à un contrat** | to add a clause to a contract ‖ eine Klausel einem Vertrag beifügen | **enserré par des** ~ **s** | hedged in by clauses; hedged in ‖ verklausuliert | **inclure (insérer) une** ~ **dans un contrat** | to insert (to include) a clause into a contract ‖ eine Klausel in einen Vertrag einsetzen (einfügen) | **insérer des** ~ **s de sauvegarde dans un contrat** | to put hedge clauses into a contract ‖ einen Vertrag verklausulieren | **tomber sous le régime d'une** ~ | to come within the scope (ambit) of a clause ‖ in den Anwendungsbereich einer Klausel kommen (fallen).

**clearing** *m* | **accord de** ~ | clearing agreement ‖ Verrechnungsabkommen *n;* Clearingabkommen.

**clef, clé** *f* ⓐ | key ‖ Schlüssel *m* | ~ **d'un chiffre** | key to a cipher; cipher key ‖ Chiffreschlüssel; Codeschlüssel | **prix** ~ **s en main** | road-ready price ‖ Preis des fahrbereiten Wagens | **industrie** ~ | key industry ‖ Schlüsselindustrie *f* | **louer une maison** ~ **s en main** | to rent a house which is ready for immediate occupation (with vacant possession) ‖ ein zum sofortigen Einzug fertiges Haus vermieten | ~ **de la maison;** ~ **de porte d'entrée** | latch key ‖ Hausschlüssel | **monnaie-** ~ | key currency ‖ Schlüsselwährung *f* | **mot** ~ | keyword ‖ Schlüsselwort *n* | ~ **de sûreté** | safety key ‖ Sicherheitsschlüssel | **usine** ~ **(s) en main** | turnkey plant (project) ‖ schlüsselfertige Anlage *f* (Fabrik).

★ ~ **dérobée; fausse** ~ | duplicate (false) key ‖

Nachschlüssel; falscher Schlüssel | ~ **universelle** | master (skeleton) key || Hauptschlüssel; Generalschlüssel.
★ **sous** ~ ① | under lock and key; locked up || verschlossen; unter Verschluß | **sous** ~ ② | in prison; imprisoned || im Gefängnis; hinter Schloß und Riegel.

**clé** f Ⓑ [échelle] | scale || Schlüssel m; | ~ **de répartition** | distribution (allocation) scale; scale of contributions || Verteilungsschlüssel.

**clémence** f | leniency; clemency || Milde f; Nachsicht f | **avec** ~ | with leniency; leniently || mit Milde; mild.

**clément** adj | lenient; mild || mild; nachsichtig.

**cleptomanie** f [manie du vol] | stealing mania; kleptomania || Stehlsucht f; Kleptomanie f.

**clerc** m | clerk || Kanzleiangestellter m; Kanzlist m | ~ **d'avoué**; **maître** ~ ; **premier** ~ | chief clerk in a law office; chief clerk || Anwaltsbuchhalter m; Kanzleivorsteher m; Bürovorsteher | ~ **de notaire** | notary's clerk || Notariatsbuchhalter | **petit** ~ | junior clerk || Hilfsbuchhalter; zweiter Buchhalter.

**cléricature** f Ⓐ | clerical staff [in a law office] || Kanzleipersonal [in einem Anwaltsbüro].

**cléricature** f Ⓑ | clerkship [in a law office] || Stelle als Bürovorsteher [in einem Anwaltsbüro].

**cliché** m | ~ **d'imprimerie**; ~ **typographique** | printer's block || Druckstock m; Klischee n.

**client** m Ⓐ | client || Klient m; Mandant m.

**client** m Ⓑ | customer || Kunde m | **les** ~ **s** | the customers; the goodwill; the customer goodwill || die Kunden mpl; der Kundenkreis; die Kundschaft | **compte des** ~ **s** | clients' (customers') account || Kundenkonto n | **liste des** ~ **s** | list of customers || Kundenliste f; Kundenverzeichnis n | **grand livre des** ~ **s** | customers' (clients') ledger || Kundenbuch n; Kundenhauptbuch.

**client** adj | **pays** ~ | customer country || Abnehmerland.

**cliente** f Ⓐ | lady client || Klientin f; Mandantin f.

**cliente** f Ⓑ | lady (woman) customer || Kundin f.

**clientèle** f Ⓐ [ensemble des clients] | **la** ~ | the customers pl | die Kunden mpl; der Kundenkreis m | **service à la** ~ | service to the customers || Kundendienst m.
★ **attirer la** ~ | to attract custom (customers) || die Kunden anziehen; die Kundschaft anlocken | **constituer une** ~ | to build up a connection || eine Kundschaft aufbauen | **détourner la** ~ **d'autrui** | to take customers away from sb.; to take away sb.'s custom; to steal sb.'s clients || die Kunden von jdm. abspenstig machen | **une firme avec une belle** ~ **(une nombreuse** ~ **)** | a firm with good (wide) connections (with a large clientele) || eine Firma mit vielen Kunden (mit großer Kundschaft).

**clientèle** f Ⓑ | practice; clientele; clients mpl || Praxis f; Klientel f; Mandantschaft f | **une belle** ~ | a fine practice || eine gute (gutgehende) Praxis | **faire de la** ~ | to practice || eine Praxis ausüben | **il a une belle** ~ | he has a good (large) practice || er hat eine gute (gutgehende) Praxis.

**clientèle** f Ⓒ [achalandage] | customer goodwill; goodwill; custom || Kundschaft f; Stammkundschaft.

**climat** m | **le** ~ **de la bourse** | the climate (tone) on the stock exchange || die Börsenstimmung | **le** ~ **économique** | the economic climate (conditions) || die wirtschaftlichen Verhältnisse; das Wirtschaftsklima.

**clique** f | set; gang || Bande f; Klüngel m.

**clore** v Ⓐ [contracter définitivement] | to close; to conclude || abschließen | ~ **une affaire**; ~ **un marché** | to close (to conclude) a deal (a bargain) | ein Geschäft (einen Handel) abschließen (zum Abschluß bringen).

**clore** v Ⓑ [terminer] | to finish; to end || beenden; beendigen | ~ **les débats** | to close the debate || die Verhandlung schließen | ~ **une séance** | to close a meeting || eine Versammlung schließen | **se** ~ | to come to an end || zu Ende gehen; zum Schluß kommen.

**clore** v Ⓒ [fermer] | to close || schließen | ~ **un passage** | to close a thoroughfare || einen Durchgang (eine Durchfahrt) sperren.

**clos** m [terrain fermé] | close; enclosure || eingefriedetes (eingefriedigtes) Grundstück n.

**clos** adj Ⓐ | **la session est** ~ **e** | the meeting is closed || die Sitzung ist geschlossen.

**clos** adj Ⓑ | **tenir son locataire** ~ **et couvert** | to keep the leased premises in habitable condition || die vermieteten Räumlichkeiten in bewohnbarem Zustand halten.

**clos** adj Ⓒ | closed; shut up || geschlossen; abgeschlossen | **à huis** ~ ① | behind closed doors || hinter verschlossenen Türen | **à huis** ~ ② | in camera; in private || unter Ausschluß der Öffentlichkeit; in geheimer Sitzung. [VIDE: **huis clos** m.]

**clôture** f Ⓐ [action de terminer] | closing; closure; close; conclusion; end || Abschluß m; Schluß m; Beendigung f | ~ **de la caisse** | balancing (closing of) (making up) the cash account || Kassenabschluß | ~ **d'un compte** | closing of an account || Abschluß einer Rechnung (eines Kontos) | ~ **des comptes** | closing (balancing) of accounts || Rechnungsabschluß; Kontenabschluß | **cours (prix) de** ~ ; **cote de** ~ **(en** ~ **)** | closing price (rate) (quotation) || Schlußkurs m; letzter Kurs | ~ **des débats** | closing of the hearing || Schluß der Verhandlung [VIDE: **clôture** f Ⓑ | **discours de** ~ | closing speech || Schlußrede f; Schlußansprache f | **écriture de** ~ | closing entry || Abschlußeintrag m; abschließender Eintrag | ~ **de l'exercice** | closing of the business year || Abschluß des Rechnungsjahres; Schluß des Geschäftsjahres | ~ **de la procédure de faillite** | closing of bankruptcy proceedings || Einstellung f des Konkursverfahrens | ~ **de la liquidation** | closing of the liquidation || Beendigung f der Liquidation | ~ **des listes**; ~ **de la**

**clôture** *f* Ⓐ *suite*
**souscription** | closing of the lists (of the subscription) (of the application list) || Listenschluß *m;* Zeichnungsschluß; Schluß der Zeichnung (der Zeichnungsliste) | **~ des livres** | closing (balancing) of the books || Abschluß *m* der Bücher | **protocole de ~** | final protocol || Schlußprotokoll *n* | **~ des scrutins** | closing of the ballot || Schluß der Abstimmung | **séance de ~** | closing session | Schlußsitzung *f* | **~ de la séance** | close of the meeting || Schluß der Sitzung | **~ de la session** | closing of the session || Schluß der Tagung | **demander la ~** | to move the closure; to move that the debate be closed || den Schluß der Debatte beantragen | **terme de ~** | settling day; closing date || Abschlußstichtag *m;* Abschlußtag *m.*
**clôture** *f* Ⓑ [**~ des débats**; **~ de la discussion**] | closure of the debate; closure || Schluß *m* der Aussprache (der Debatte) | **prononcer la ~** | to declare the debate (the discussion) closed || die Aussprache (die Debatte) für geschlossen erklären.
**clôture** *f* Ⓒ [enceinte] | enclosure; close || Einfried(ig)ung *f;* Umzäunung *f* | **bris (violation) de ~** | breach of close || Verletzung *f* (unerlaubtes Betreten *n*) der Einfried(ig)ung; Hausfriedensbruch *m* | **mur de ~** | fence (enclosing) wall || Einfried(ig)ungsmauer *f;* Umfassungsmauer.
**clôturer** *v* Ⓐ [terminer] | to close; to terminate; to conclude; to bring to a close || abschließen; schließen; beenden | **~ les comptes** | to wind up (to close) (to clear) the accounts || die Bücher (die Konten) abschließen | **~ les débats** ① | to close (to closure) the debate || die Aussprache (die Debatte) schließen | **~ les débats** ② | to close the hearing || die Verhandlung schließen | **se ~ en déficit** | to close with a deficit || mit einem Fehlbetrag abschließen | **~ une faillite** | to close a bankruptcy || einen Konkurs (ein Konkursverfahren) beendigen (einstellen) | **~ les livres** | to close (to balance) the books || die Bücher abschließen | **~ la séance** | to close the meeting || die Sitzung schließen.
**clôturer** *v* Ⓑ [enceindre] | to enclose || einfrieden; einzäunen | **~ un terrain** | to fence in a piece of ground || ein Gelände einfried(ig)en (einzäunen).
**club** *m* | club; union || Verein *m;* Bund *m;* Vereinigung *f;* Klub *m* | **admission à un ~** | admission to a club || Aufnahme *f* in einen Klub | **~ d'indemnité** | protection and indemnity club || Schutzbund; Unterstützungsverein | **~ clandestin** | secret society || Geheimbund | **~ politique** | political club || politische Vereinigung.
**coaccusé** *m* | **le ~** | the co-defendant || der Mitangeklagte; der Mitangeschuldigte.
**coaccusée** *f* | **la ~** | the co-defendant || die Mitangeklagte; die Mitangeschuldigte.
**coacquéreur** *m* | joint purchaser || Miterwerber *m.*
**coacquisition** *f* | joint purchase (acquisition) || Miterwerb *m;* gemeinschaftlicher Erwerb *m.*
**coactif** *adj* | coercive; compulsory || zwingend; zwangsweise; Zwangs....

**coaction** *f* | coercion; compulsion || Zwang *m.*
**coactivité** *f* | coerciveness || [die] zwingende Natur; [der] zwingende Charakter.
**coadministrateur** *m* Ⓐ | co-director || Mitdirektor *m.*
**coadministrateur** *m* Ⓑ | co-trustee || Mitverwalter *m;* Mittreuhänder *m.*
**coaliser** *v* | **se ~** | to form a coalition || eine Koalition bilden.
**coalition** *f* Ⓐ [ligue de puissances] | alliance of powers || Bündnis *n;* Mächtekoalition *f.*
**coalition** *f* Ⓑ [ligue de partis] | coalition; union || Verbindung *f;* Vereinigung *f;* Koalition *f* | **droit de ~** | right to enter into a coalition (to form a coalition) || Koalitionsrecht *n* | **~ du gouvernement** | government coalition || Regierungskoalition *n* || Koalitionsministerium; Koalitionsregierung *f* | **les partis de la ~** | the coalition parties || die Koalitionsparteien *fpl* | **~ électorale** | electoral coalition || Wahlkoalition.
**coalition** *f* Ⓒ [entente] | combine; ring || Verband *m.*
**coallié** *m* | **les ~ s** | the allies || die Verbündeten *mpl.*
**coarmateur** *m* | joint owner of a ship || Mitreeder *m.*
**coassociation** *f* | copartnership || Teilhaberschaft *f.*
**coassocié** *m* | copartner; joint partner || Mitteilhaber *m;* Mitgesellschafter *m.*
**coassurance** *f* Ⓐ | coinsurance || Mitversicherung *f.*
**coassurance** *f* Ⓑ | mutual assurance || Versicherung *f* auf Gegenseitigkeit.
**coassuré** *m* | coinsured || Mitversicherter *m.*
**coauteur** *m* Ⓐ | co-author; joint author || Mitverfasser *m;* Mitautor *m.*
**coauteur** *m* Ⓑ | co-authoress; joint authoress || Mitverfasserin *f;* Mitautorin *f.*
**coauteur** *m* Ⓒ | accomplice || Mittäter *m.*
**cocaution** *f* | co-guarantor; co-surety; joint guarantor (guarantee) (surety) || Mitbürge *m;* Mitgarant *m.*
**cocontractant** *m* | contracting partner || Vertragsgegner *m;* Vertragskontrahent *m;* Vertragspartner *m.*
**cocontractant** *adj* | **partie ~** | contracting party || vertragschließende Partei *f;* Vertragspartei.
**cocréancier** *m* | joint creditor || Mitgläubiger *m.*
**code** *m* Ⓐ [ensemble de lois] | code; code of law; statute book | Gesetzbuch *n* | **article du ~** | article (section) of the code || Gesetzesartikel *m* | **~ de commerce** | commercial code (law) || Handelsgesetzbuch | **~ des douanes** | customs code || Zollordnung *f* | **~ de l'honneur** | code of hono(u)r (of ethics) || Ehrenkodex *m* | **~ d'instruction criminelle** | code of criminal procedure || Strafprozeßordnung *f* | **~ de justice militaire (maritime)** | articles *pl* of war || Kriegsrecht *n* | **~ de pratiques** | code of practice (of rules) || Richtlinien *fpl* | **~ de procédure civile** | code of civil procedure; judicial code || Zivilprozeßordnung *f;* Prozeßordnung *f* | **~ de la route** highway code || Straßenverkehrsordnung *f* | **~ du travail** | labor code || Arbeitsordnung *f.*
★ **~ civil** | civil code; code of civil law || bürgerliches Gesetzbuch *n;* Zivilgesetzbuch *n* | **~ fores-**

tier | forest regulations *pl* || Forstgesetz *n* | ~ **industriel** | industrial code || Gewerbeordnung *f* | **le ~ Justinien** | the Justinian ~ ; the Justinianian ~ || das Justinianische Gesetzbuch; der Justinianische Kodex | ~ **maritime** | maritime law || Seerecht *n* | ~ **militaire** | military law || Militärgesetzbuch *n* | ~ **pénal** | penal code || Strafgesetzbuch *n* | ~ **pénal militaire** | code of military justice || Militärstrafgesetzbuch *n* | ~ **rural** | rural police regulations *pl* || Gesetz *n* über die Feld- und Wasserpolizei.
★ **se tenir dans (sur) les marges du ~** | to keep within the law (on the right side of the law) || sich im Rahmen der gesetzlichen Bestimmungen halten | **avoir toujours le ~ en main** | to use one's legal rights to the last || seine gesetzlichen Rechte voll ausnützen.
**code** *m* Ⓑ | code || Code *m* | **le ~ international de signaux** | the international code of signals || der internationale Signalcode | ~ **chiffré** | cipher (figure) code || Zifferncode | ~ **télégraphique** | telegraphic (cable) code || Telegrammcode.
**codébiteur** *m* | joint debtor; codebtor || Mitschuldner *m* | ~ **s solidaires** | joint and several co-debtors (debtors) || gesamtschuldnerisch (gesamtverbindlich) haftende Schuldner; Gesamtschuldner *mpl*.
**codébitrice** *f* | joint debtor || Mitschuldnerin *f*.
**codéfendeur** *m* | **le ~** | the co-defendant; the joint defendant || der Mitbeklagte; der Zweitbeklagte [S] | **le ~ en adultère** | the co-respondent || der Mitbeklagte im Scheidungsprozeß.
**codéfenderesse** *f* | **la ~** | the co-defendant || die Mitbeklagte; die Zweitbeklagte [S] | **la ~ en adultère** | the [woman] co-respondent || die Scheidungsmitbeklagte.
**codemandeur** *m* Ⓐ | joint plaintiff || Mitkläger *m*.
**codemandeur** *m* Ⓑ; **codéposant** *m* | joint applicant || Mitanmelder *m*.
**codéputé** *m* | co-deputy || Mitabgeordneter *m*.
**codétenteur** *m* | joint holder || Mitbesitzer *m*; Mitinhaber *m* | ~ **d'un héritage** | joint heir || Miterbe *m*.
**codétentrice** *f* | joint holder || Mitbesitzerin *f*; Mitinhaberin *f*.
**codétenu** *m* | fellow prisoner || Mitgefangener *m*.
**codicillaire** *adj* | codicillary; by a codicil || kodizillarisch; durch Kodizill.
**codicille** *m* | codicil || Nachtrag *m* zu einem Testament; Testamentsnachtrag; Kodizill *n*.
**codification** *f* | codification || Kodifizierung *f*; Kodifikation *f*.
**codifier** *v* | to codify || kodifizieren.
**codirecteur** *m* | joint manager; codirector || Mitdirektor *m*.
**codirection** *f* | joint management (directorship) || Mitdirektion *f*.
**codirectrice** *f* | joint manageress || Mitdirektrice *f*.
**codonataire** *m* | **le ~** | the joint donee || der Mitbeschenkte.
**coéducation** *f* | coeducation || gemeinschaftliche Erziehung *f*.

**coercitif** *adj* | coercive; forcible; compulsory || zwingend; Zwangs... | **mesures ~ ves** | coercive measures; means of coercion (of constraint) || Zwangsmaßnahmen *fpl*; Zwangsmittel *npl* | **procédure ~ ve** | compulsory proceedings *pl* | Zwangsverfahren *n*.
**coercition** *f* | coercion; compulsion; constraint; force || Zwang; Erzwingung | **moyens de ~** | means of coercion (of constraint) || Zwangsmittel *npl*; Zwangsmaßnahmen *fpl*; Zwangsmaßregeln *fpl* | **agir par ~** | to act under coercion (under duress) (under constraint) (under compulsion) || unter Zwang (in einer Zwangslage) (unter Druck) handeln | **par ~** | by (under) compulsion; under coercion; under duress; forced; forcibly || zwangsweise; unter Zwang; gezwungenermaßen.
**coexécuteur** *m* | coexecutor || Mittestamentsvollstrecker *m*.
**coexécutrice** *f* | coexecutrice || Mittestamentsvollstreckerin *f*.
**coexistant** *adj* | coexisting; coexistent || gleichzeitig bestehend.
**coexistence** *f* | coexistence || gleichzeitiges Bestehen *n*; Koexistenz *f*.
**coexister** *v* | to coexist || gleichzeitig bestehen.
**coffre** *m* | **les ~ s de l'Etat** | the Treasury || die Staatskasse; der Staatssäckel | ~ **de bord** | sea chest || Schiffskasse *f* ~ **de nuit** | night safe || Nachttresor *m*.
**coffre-caisse** *m* | cash (money) box || Geldkasse *f*; Geldkassette *f*.
**coffre-fort** *m* Ⓐ | strong box; safe || Geldschrank *m* | **dépôt en ~** | deposit in a strong box (safe box) || Aufbewahrung *f* in einem Geldschrank | **perceur de coffres** | safebreaker || Geldschrankknacker *m* | **forcer un ~** | to break a safe || einen Geldschrank aufbrechen (knacken).
**coffre-fort** *m* Ⓑ [dans une banque] | safe-deposit box || Bankschließfach *f*; Tresorfach *f* | **locataire d'un ~** | hirer of a safe-deposit box || Schließfachmieter *m*; Schrankfachmieter; Tresorfachmieter | **location de coffres-forts** ① | hire (hiring) of a safe-deposit box || Schließfachmiete *f*; Tresorfachmiete; Schrankfachmiete | **location de coffres-forts** ② | renting of safes || Schließfachvermietung *f* | **salle des ~ s** | safe deposit vault(s) || Tresorraum *m*; Stahlkammer *f*.
**coffret** *m* | ~ **à bijoux** | jewel box (case) || Schmuckkasten *f* | ~ **à documents** | deed box; document case || Urkundenkassette *f*; Dokumentenkasten *m*.
**cofidéjusseur** *m* | co-surety || Mitbürge *m*.
**cofondateur** *m* | joint founder || Mitbegründer *m*; Mitgründer *m*.
**cofondatrice** *f* | joint foundress || Mitgründerin *f*; Mitbegründerin *f*.
**cogérance** *f* | joint management || Mitleitung *f*.
**cogérant** *m* | joint manager || Mitdirektor *m*.
**cogestion** *f* | worker participation in management; joint management || Mitbestimmung *f*.

**cognat** *m* Ⓐ [parent par le sang] | blood relation || Blutsverwandter *m*.
**cognat** *m* Ⓑ [parent maternel] | relative on the mother's side; cognate || Verwandter *m* von der mütterlichen Seite; Kognat *m*.
**cognation** *f* Ⓐ [parenté par le sang] | blood relationship; consanguinity || Blutsverwandtschaft *f*.
**cognation** *f* Ⓑ [parenté du côté maternel] | relationship (kinship) on the mother's side; cognation || Verwandtschaft *f* mütterlicherseits; Kognation *f*.
**cohabitation** *f* Ⓐ | living together || Zusammenwohnen *n;* Beisammenwohnen *n*.
**cohabitation** *f* Ⓑ | cohabitation || Beiwohnung *f* | ~ **hors mariage;** ~ **extra-conjugale** | extra-conjugal cohabitation || außereheliche Beiwohnung; außerehelicher Beischlaf *m* (Geschlechtsverkehr *m*) | **présomption de** ~ | presumption of access || Vermutung der Beiwohnung.
**cohabiter** *v* Ⓐ [habiter ensemble] | to live together || beisammenwohnen; zusammenwohnen.
**cohabiter** *v* Ⓑ | to cohabit || beiwohnen.
**cohérent** *adj* Ⓐ | coherent || zusammenhängend | **d'une manière** ~ **e** | coherently || zusammenhängenderweise.
**cohérent** *adj* Ⓑ | consistent || konsequent | **une politique** ~ **e** | a consistent policy || eine konsequente Politik | **des mesures** ~ **es** | consistent measures; measures consistent with each other || konsequente Maßnahmen.
**cohériter** *v* Ⓐ [hériter avec d'autres] | to inherit conjointly || miterben; Miterbe sein.
**cohériter** *v* Ⓑ | to be amongst the heirs || unter den Erben sein.
**cohéritier** *m* | joint heir; co-heir || Miterbe *m* | **communauté entre** ~ **s** | joint inheritance || Miterbengemeinschaft *f*.
**cohéritière** *f* | joint heiress; co-heiress || Miterbin *f*.
**cohibition** *f* [empêchement d'agir] | restraint || Verbot *n*.
**coiffer** *v* | [placer sous les ordres de q.] **un groupe de dix experts coiffé d'un ingénieur qualifié** | a group of ten experts headed by a qualified engineer || eine Gruppe von zehn Fachmännern von einem qualifizierten Ingenieur geleitet.
**coin** *m* Ⓐ [poinçon] | stamp (die) for striking coins || Münzprägestempel *m* | ~ **d'avers;** ~ **de face** | die for the obverse || Prägestempel für die Vorderseite | ~ **de revers** | die for the reverse || Prägestempel für die Rückseite.
**coin** *m* Ⓑ [poinçon de garantie] | hallmark || Feingehaltsstempel *m;* Kontrollstempel *m*.
**coïncidence** *f* | coincidence || Zusammentreffen *n;* Zusammenfallen *n*.
**coïncident** *adj* | coincident; coinciding || zusammentreffend; zusammenfallend.
**coïncider** *v* | to coincide || zusammentreffen; zusammenfallen.
**coïnculpé** *m* | **le** ~ **; la** ~ **e** | the co-defendant || der (die) Mitangeschuldigte.

**cointéressé** *m* | **les** ~ **s** | the interested parties || die Mitbeteiligten *mpl*.
**co-inventeur** *m* | joint inventor || Miterfinder *m*.
**cojouissance** *f* | joint use (user) || gemeinschaftlicher Gebrauch *m;* Mitgebrauch *m*.
**coliquidateur** *m* | joint liquidator || Mitliquidator *m*.
**colis** *m* Ⓐ | parcel; package || Paket *m* | ~ **à livrer par exprès** | express parcel || Eilpaket; Expresspaket | ~ **contre (grevé de) remboursement** | cash on delivery parcel || Nachnahmepaket | **service des** ~ | parcels office || Paketpostannahme *f;* Paketpostbeförderung *f* | ~ **avec (de) valeur déclarée;** ~ **chargé** | insured parcel || Wertpaket | ~ **sans valeur déclarée;** ~ **non chargé** | uninsured parcel || gewöhnliches (unversichertes) Paket.
★ ~ **affranchi** | prepaid parcel || freigemachtes Paket | ~ **postal** | postal parcel || Postpaket | ~ **postal en souffrance** | undeliverable postal parcel || unzustellbares Paket | **par** ~ **postal** | by parcel post || als Postpaket; mit der Paketpost | **«** ~ **restant»** | parcel to be called for || postlagerndes Paket; paketpostlagernd.
**colis** *m* Ⓑ | piece (article) of luggage || Gepäckstück *n;* Frachtstück *n* | ~ **à la main** | hand luggage || Handgepäck *n* | ~ **des passagers** | passengers' luggage *n;* Passagiergut *n;* Passagiergepäck *n* | ~ **express;** ~ **exprès** | express luggage || Eilgut *n;* Expreßgut *n* | **le gros** ~ | the heavy luggage || das große Gepäck.
**colis-avion** *m* | air parcel || Luftpostpaket *n*.
**colis-messagerie** *mpl* | parcel service || Paketdienst *m* | **bulletin des** ~ | express parcel ticket || Expreßgutkarte *f* | **service des** ~ | express parcel service || Expreßgutverkehr *m*.
**colitigant** *adj* | **les parties** ~ **es** | the litigant parties; the litigants || die streitenden Parteien *fpl;* die Streitsteile *mpl*.
**collaborateur** *m* Ⓐ | collaborator; associate; contributor || Mitarbeiter *m* | **s'adjoindre des** ~ **s** | to secure collaborators || Mitarbeiter *mpl* gewinnen (beiziehen).
**collaborateur** *m* Ⓑ [coauteur] | joint author || Mitautor *m*.
**collaboration** *f* Ⓐ | collaboration; co-operation; contributing || Zusammenarbeit *f;* Mitarbeit *f;* Mitwirkung *f* | **esprit de** ~ | spirit of co-operation || Geist *m* der Zusammenarbeit | ~ **étroite** | close collaboration || enge Zusammenarbeit | ~ **active** | active collaboration || aktive Mitwirkung; tatkräftige Zusammenarbeit | **en** ~ **avec** | in co-operation with || in Zusammenarbeit mit.
**collaboration** *f* Ⓑ | joint authorship || Mitautorenschaft *f*.
**collaboratrice** *f* Ⓐ | collaborator; associate || Mitarbeiterin *f*.
**collaboratrice** *f* Ⓑ | joint authoress || Mitautorin *f*.
**collaborer** *v* | to collaborate; to co-operate || mitarbeiten; mitwirken | ~ **à un journal** | to contribute to (to write for) a newspaper || für eine Zeitung schreiben.

**collatéral** *m* | collateral relative ‖ Verwandter *m* in der Seitenlinie; Seitenverwandter *m*.
**collatéral** *adj* | **héritier** ~ | collateral heir ‖ aus der Seitenlinie stammender Erbe *m* | **descendant en ligne** ~ **e** | collateral descendant ‖ Nachkomme *m* in der Seitenlinie | **parent en ligne** ~ **e** | related in the collateral line; related collaterally ‖ in der Seitenlinie verwandt | **parents** ~ **aux** | collateral relatives; collaterals ‖ Verwandte *mpl* in der Seitenlinie; Seitenverwandte *mpl* | **succession** ~ **e** | succession in the collateral line ‖ Erbfolge *f* in der Seitenlinie.
**collatéralement** *adv* | in the collateral line; collaterally ‖ in der Seitenlinie.
**collation** *f* Ⓐ | granting; conferring ‖ Verleihung *f;* Übertragung *f.*
**collation** *f* Ⓑ; **collationnement** *m* | comparing; comparison; collation ‖ vergleichende Nachprüfung *f;* Vergleichung *f;* Kollationierung *f* | **par** ~ **de (des) documents** | by comparing documents; by collation ‖ durch Urkundenvergleichung *f* | ~ **de (des) textes** | comparison (collation) of texts ‖ Textvergleichung *f.*
**collationner** *v* | to compare; to check ‖ vergleichen; vergleichend überprüfen; kollationieren | ~ **une copie à (sur) l'original** | to check (to verify) a copy by the original ‖ eine Abschrift mit dem Original vergleichen | ~ **des documents** | to compare documents ‖ Urkunden vergleichen | ~ **les écritures;** ~ **les livres** | to compare the books ‖ die Bücher abstimmen (vergleichen) | **faire** ~ **un télégramme** | to have a telegram repeated ‖ ein Telegramm vergleichen (wiederholen) lassen | ~ **les textes** | to collate texts ‖ den Text (die Texte) vergleichen (kollationieren).
**collecte** *f* Ⓐ | collection ‖ Sammlung *f;* Kollekte *f* | ~ **charitable** | charity collection ‖ wohltätige Sammlung; Sammlung zu einem wohltätigen Zweck.
**collecte** *f* Ⓑ | collecting; gathering ‖ Einsammeln *n;* Einsammlung *f* | **tournée de** ~ | collecting round ‖ Einsammelrunde *f.*
**collecteur** *m* | collector ‖ Einnehmer *m* | ~ **d'impôts** | collector of taxes; tax collector ‖ Steuereinnehmer.
**collectif** *adj* | collective; joint ‖ gemeinsam; gemeinschaftlich; kollektiv | **article** ~ | combined (compound) entry ‖ Gesamteintrag *m* | **assurance** ~ **ve** | collective insurance ‖ Kollektivversicherung *f;* Gruppenversicherung *f* | **billet** ~ | party ticket ‖ Sammelfahrschein *m* | **compte** ~ Ⓛ | joint (joint venture) account ‖ gemeinsames Konto *n;* Beteiligungskonto | **compte** ~ Ⓛ | control account ‖ Kontrollkonto *n;* Sammelkonto | **compte** ~ Ⓛ | reconciliation account ‖ Ausgleichskonto *n* | **contrat** ~ | collective (group) contract ‖ Kollektivvertrag *m;* Kollektivvereinbarung *f* | **convention** ~ **ve de travail** | collective agreement (bargain) ‖ Gesamtarbeitsvertrag *m;* Kollektivarbeitsvertrag *m;* Tarifvertrag | **lettre de crédit** ~ **ve** | general letter of credit ‖ allgemeiner Kreditbrief *m* | **débauchage** ~ | general lay-off ‖ Gesamtentlassung *f;* Massenentlassung | **démission** ~ **ve** | resignation (demise) in a body ‖ Gesamtrücktritt *m;* Gesamtdemission *f* | **marque** ~ **ve** | collective mark (trademark) ‖ Kollektivmarke *f;* Kollektivzeichen; Verbandszeichen | **négociations** ~ **ves** | collective negotiations (bargaining) ‖ Kollektivverhandlungen *fpl* | **en nom** ~ | jointly; in the joint name ‖ gemeinsam; auf gemeinsamen Namen | **société en nom** ~ | partnership; general partnership ‖ offene Handelsgesellschaft *f* | **agir en nom** ~ | to act jointly (in joint name) ‖ gemeinschaftlich (in gemeinsamem Namen) handeln | **passeport** ~ | collective passport ‖ Sammelpaß *m* | **patrimoine** ~ | joint property ‖ gemeinsames Eigentum *n;* Gemeingut *n* | **peine** ~ **ve** | collective penalty ‖ Gesamtstrafe *f;* Kollektivstrafe | **procuration** ~ **ve** | collective power of attorney ‖ Gesamtvollmacht *f;* Kollektivvollmacht; Gesamtprokura *f* | **propriété** ~ **ve** | collective ownership ‖ Gesamteigentum *n;* Kollektiveigentum. | **responsabilité** ~ **ve** Ⓛ | collective responsibility ‖ kollektive Verantwortung *f* (Verantwortlichkeit *f*); Haftungsgemeinschaft *f* | **responsabilité** ~ **ve** Ⓛ | joint (collective) liability ‖ Gesamtverbindlichkeit *f;* Gesamtschuld *f;* gesamtschuldnerische Haftung *f* | **sécurité** ~ **ve** | collective security ‖ kollektive Sicherheit *f* | **sens** ~ | community spirit ‖ Gemeinsinn *m* | **travail** ~ | collective work ‖ gemeinsame Arbeit *f;* Gemeinschaftsarbeit *f* | **voyage** ~ | organized tour (trip) ‖ Gesellschaftsreise *f.*
**collection** *f* | collecting; collection ‖ Sammlung *f;* Kollektion *f* | ~ **d'échantillons** | assortment of patterns; pattern (sample) assortment; line of samples ‖ Musterkollektion | ~ **d'objets d'art** | art collection ‖ Kunstsammlung | ~ **de timbres-poste** | stamp collection ‖ Briefmarkensammlung.
**collectionner** *v* | to collect ‖ sammeln.
**collectionneur** *m* | collector ‖ Sammler *m.*
**collectivement** *adv* | collectively ‖ kollektiv.
**collectivisation** *f* | collectivization ‖ Kollektivisierung *f.*
**collectivisme** *m* | collectivism ‖ Kollektivismus *m.*
**collectiviste** *m* | collectivist ‖ Anhänger *m* des Kollektivismus.
**collectivité** *f* Ⓐ | collectivity; community ‖ Allgemeinheit *f;* Gesamtheit *f* | **intérêt de la** ~ | interest of the community; public (common) interest; common weal ‖ Interesse *n* der Allgemeinheit (der Gesamtheit); Gesamtinteresse; öffentliches Interesse; Gemeinwohl *n* | **la** ~ **sociale** | the social community ‖ die menschliche Gesellschaft.
**collectivité** *f* Ⓑ [possession en commun] | collective (common) ownership ‖ Gesamteigentum *n;* Kollektiveigentum | **la** ~ **des moyens de la production** | collective ownership of the means of production ‖ Kollektiveigentum der Produktionsmittel.
**collège** *m* Ⓐ | corporate body ‖ Kollegium *n* | **le** ~ **des commissaires** | the board of auditors; the au-

**collège** m Ⓐ *suite*
diting board || die Revisoren *mpl;* die Kontrollstelle *f* [S] | ~ **électoral** | electoral body; body of electors; constituency || Wählerschaft *f;* Wählerkreis *m.*
**collège** m Ⓑ | school || Schule *f;* Lyzeum *n* | ~ **communal;** ~ **municipal** | municipal school || städtisches Lyzeum.
**collégial** *adj* | collegial; collegiate || Kollegial ...
**collègue** *m* | colleague; fellow worker || Berufsgenosse *m;* Berufskamerad *m;* Kollege *m.*
**collision** *f* Ⓐ | collision || Zusammenstoß *m;* Kollision *f* | **clause de** ~ | collision clause || Kollisionsschadenklausel | **risque de** ~ | collision risk || Gefahr *f* des Zusammenstoßes; Kollisionsrisiko *n* | **entrer en** ~ **avec qch.** | to collide (to come into collision) with sth. || mit etw. zusammenstoßen (einen Zusammenstoß haben).
**collision** *f* Ⓑ [conflit] | conflict || Widerstreit *m;* Konflikt *m* | ~ **d' (des) intérêts** | clash (clashing) (conflict) of interests || Interessenkollision *f;* Interessenkonflikt *m;* widerstreitende Interessen *npl.*
**collocation** *f* | establishing the order of priority || Rangbestimmung *f;* Rangfeststellung *f;* Ranganweisung *f* | **bordereau de** ~ | certificate of priority || Rangbescheinigung *f* | ~ **utile** | ranking of creditors || Gläubigerrang *m.*
**colloquer** *v* | to establish an order of priority || einen Rang feststellen (bestimmen) | ~ **par préférence** | to give priority of rank || einen Vorzugsrang geben.
**colluder** *v* | ~ **avec q.** | to conspire with sb.; to act in collusion with sb. || mit jdm. in unerlaubtem Einverständnis stehen (handeln).
**collusion** *f* [intelligence secrète] | collusion || heimliches Einverständnis *n;* Kollusion *f* | **danger de** ~ | fear of collusion || Verdunkelungsgefahr *f;* Kollusionsgefahr.
**collusoire** *adj* | collusive; collusory || in gegenseitigem Einverständnis.
**collusoirement** *adv* | collusively; by collusion || in gegenseitigem Einverständnis.
**colocataire** *m* | joint tenant || Mitmieter *m.*
**colonat** *m* | ~ **partiaire; bail à** ~ **partiaire** | tenant farming || Kolonatspacht *f.*
**colonial** *adj* | colonial || kolonial; Kolonial ... | **administration** ~ **e** | colonial administration || Kolonialverwaltung *f* | **banque** ~ **e** | colonial bank || Kolonialbank *f* | **commerce** ~ | colonial trade || Kolonialhandel *m* | **denrées** ~ **es; produit** ~ **; produits** ~ **aux** | colonial produce || Kolonialwaren *fpl;* Kolonialprodukte *npl* | **empire** ~ | colonial empire || Kolonialreich *n* | **fonds** ~ **aux** | colonial stocks || Kolonialanleihen *fpl* | **mandat** ~ | colonial mandate || Kolonialmandat *n* | **marchés** ~ **aux** | colonial markets || Kolonialmärkte *mpl* | **nation** ~ **e; puissance** ~ **e** | colonial power || Kolonialmacht *f* | **politique** ~ **e** | colonial policy || Kolonialpolitik *f* | **revendications** ~ **es** | colonial claims || Kolonialansprüche *mpl* | **science** ~ **e** |

colonial science || Kolonialwissenschaft *f* | **société** ~ **e** | colonial company || Kolonialgesellschaft *f* | **système** ~ | colonialism || Kolonialwesen *n;* Kolonialismus *m.*
**colonialisme** *m* Ⓐ [expansion coloniale] | colonial expansion || Kolonialexpansion *f.*
**colonialisme** *m* Ⓑ | age of colonization (of colonialism) || Kolonialzeitalter *n;* Zeitalter des Kolonialismus.
**colonie** *f* | settlement; colony || Ansiedlung *f;* Niederlassung *f;* Kolonie *f* | **administration des** ~ **s** | colonial administration || Kolonialverwaltung *f* | ~ **de la Couronne** | Crown Colony || Kronkolonie *f* | **emprunts de** ~ **s** | colonial stocks || Kolonialanleihen *fpl* | ~ **d'exploitation** | exploitable country || Ausbeuteland *n* | **Ministère des** ~ **s** | Colonial Office || Kolonialamt *n;* Kolonialministerium *n* | ~ **s d'outre-mer** | colonial (overseas) possessions || überseeische Besitzungen *fpl;* Kolonialbesitz *m* | ~ **de peuplement** | settlement || Auswanderungsgebiet *n* | ~ **de vacances** | holiday camp || Ferienkolonie *f.*
★ ~ **correctionnelle;** ~ **pénitentiaire** | penal settlement (colony) || Strafkolonie *f* | ~ **ouvrière** | workers' settlement || Arbeitersiedlung *f* | **exporter aux** ~ **s** | to export colonially (to the colonies) || nach den Kolonien ausführen (exportieren).
**colonisable** *adj* | fit for colonization || zur Ansiedlung (zur Kolonisation) geeignet.
**colonisateur** *m* | colonizer || Kolonisator *m.*
**colonisateur** *adj* | colonizing || Kolonisierungs ...; Kolonisations ....
**colonisation** *f* | colonization; settling; settlement || Ansiedlung *f;* Siedlung; Besiedlung; Kolonisierung *f;* Kolonisation *f.*
**coloniser** *v* | to colonize; to settle || ansiedeln; siedeln; besiedeln; kolonisieren.
**coloniste** *m* | colonizationist || Kolonialpolitiker *m.*
**colonne** *f* | column || Spalte *f* | **les** ~ **s d'un journal** | the columns of a newspaper || die Spalten einer Zeitung | **à** ~ **s; en** ~ **s** | columnar || spaltenweise; in Spalten.
**colportage** *m* Ⓐ | sale from door to door; hawking; peddling; door-to-door peddling || Hausierhandel *m;* Hausieren *n* | **autorisation (patente) (permis) de** ~ | pedlar's (hawker's) license || Hausierhandelsschein *m;* Hausierschein; Wandergewerbeschein.
**colportage** *m* Ⓑ [de livres ou de publications] | book canvassing || Zeitschriftenkolportage *f.*
**colporter** *v* Ⓐ | to hawk; to peddle; to hawk (to peddle) from door to door || im Hausierhandel feilbieten.
**colporter** *v* Ⓑ [ ~ **des publications**] | to peddle publications || Zeitschriften im Hausierhandel kolportieren (vertreiben).
**colporter** *v* Ⓒ [circuler] | to spread; to circulate || verbreiten.
**colporteur** *m* Ⓐ [marchand ambulant] | hawker; pedlar || Hausierhändler *m;* Hausierer *m.*

**colporteur** *m* Ⓑ [de livres ou de publications] | book canvasser ‖ Kolporteur *m;* Zeitschriftenkolporteur.

**comandataire** *m* | joint proxy ‖ Mitbeauftragter *m;* Mitbevollmächtigter *m.*

**combat** *m* | conflict ‖ Streit *m* | ~ **d'intérêts** | clash (clashing) of interests ‖ Interessenkonflikt *m;* Interessenkollision *f;* widerstreitende Interessen *npl* | **tarif de** ~ | fighting tariff ‖ Kampftarif *m.*

**combinaison** *f* Ⓐ | combination; arrangement ‖ Zusammenstellung *f;* Kombination *f* | **brevet de** ~ | combination patent ‖ Kombinationspatent | **invention de** ~ ; **invention-** ~ | combination invention ‖ Kombinationserfindung *f* | **procédé de** ~ | process of combination ‖ Kombinationsverfahren *n.*

**combinaison** *f* Ⓑ [groupement] | grouping ‖ Gruppierung *f* | ~ **financière** | combine ‖ Finanzgruppe *f.*

**combiné** *adj* | combined; joint ‖ kombiniert; gemeinsam | **billet** ~ | combined ticket for railway and boat ‖ kombinierte Bahn- und Schiffskarte *f* | **tarif** ~ | combined rate (tariff) ‖ kombinierter Tarif *m.*

**combiner** *v* | to devise; to arrange; to group ‖ planen; kombinieren; arrangieren.

**combler** *v* | to fill; to fill up; to make up (good) ‖ auffüllen; ausfüllen | ~ **un déficit** | to make up (to make good) a deficit (a deficiency) ‖ einen Fehlbetrag (ein Defizit) decken (abdecken) (ausgleichen) | ~ **une lacune** | to fill in a gap ‖ eine Lücke ausfüllen | ~ **une perte** | to make good a loss ‖ einen Verlust ersetzen (ausgleichen) | ~ **une vacance** | to fill (to fill up) a vacancy (a post) ‖ eine Stelle (eine freie Stelle) (einen Posten) besetzen.

**combustible** *m* | fuel ‖ Betriebsstoff *m;* Treibstoff; Brennstoff | **alimentation en** ~ **s** | fuelling ‖ Brennstoffeinnahme *f* | **approvisionnement en** ~ **s** | fuel supplies ‖ Brennstofflieferungen *fpl* | **consommation de** ~ **(du** ~ **)** | fuel consumption ‖ Brennstoffverbrauch *m* | **parc aux** ~ **s** | fuel yard ‖ Betriebsstofflager *n;* Treibstofflager; Brennstofflager | **s'alimenter en** ~ **es** | to fuel; to fuel up ‖ Betriebsstoff (Brennstoff) einnehmen.
★ ~ **s fossiles** | fossil fuels ‖ fossile Brennstoffe | ~ **s gazeux** | gaseous fuels ‖ gasförmige Brennstoffe | ~ **s liquides** | liquid fuels ‖ flüssige Brennstoffe | ~ **s nucléaires** | nuclear fuels ‖ Kernbrennstoffe | ~ **s solides** | solid fuels ‖ feste Brennstoffe.

**combustible** *adj* | combustible; inflammable ‖ feuergefährlich | **in** ~ | incombustible; fireproof ‖ feuerfest.

**comité** *m* Ⓐ | committee; board ‖ Ausschuß *m;* Komitee *n;* Kommission *f* | ~ **d'accueil** | reception committee ‖ Empfangskomitee | ~ **d'action** | action committee; council of action ‖ Aktionsausschuß; Aktionskomitee | ~ **d'administration;** ~ **de gestion** | board of management (of administration) (of directors) (of managers); managing (executive) board; administrative committee ‖ geschäftsleitender (geschäftsführender) Ausschuß; Verwaltungsausschuß; Verwaltungsrat *m* | ~ **d'assistance** | relief committee ‖ Hilfsausschuß; Hilfskomitee | ~ **central d'assistance** | central relief committee ‖ Zentralhilfsausschuß | ~ **de censure** | audit committee; board of auditors ‖ Buchprüfungskommission | **composition d'un** ~ | composition of a committee ‖ Zusammensetzung *f* eines Ausschusses | ~ **du conseil** | council committee ‖ Ratsausschuß | **constitution (nomination) d'un** ~ | appointment (setting up) of a committee ‖ Einsetzung *f* eines Ausschusses (einer Kommission) | ~ **du contentieux** | litigation committee ‖ Ausschuß *m* für Streitsachen | ~ **de contrôle de la vente** | marketing board ‖ Absatzkontrollstelle *f* | ~ **de coordination** | co-ordinating committee; committee of co-ordination ‖ Koordinierungsausschuß; Koordinationsausschuß | ~ **de direction** ①; ~ **directeur** ① | managing (management) (executive) committee ‖ geschäftsleitender (geschäftsführender) Ausschuß | ~ **de direction** ②; ~ **directeur** ② | steering committee (board) ‖ Lenkungsausschuß | ~ **de direction** ③; ~ **directeur** ③ | managing board; board of managers (of management) ‖ Geschäftsführung *f;* Geschäftsleitung *f;* Direktorium *n;* Direktion *f* | **membre du** ~ **de direction (du comité directeur)** ① | member of the managing (executive) committee ‖ Mitglied *n* des geschäftsleitenden Ausschusses | **membre du** ~ **de direction (du comité directeur)** ② | member of the board of managers (of management) (of the managing board) ‖ Mitglied *n* der Geschäftsleitung (der Direktion) (des Direktoriums) | ~ **de discipline** | board of discipline; disciplinary board (committee) ‖ Disziplinarausschuß; Disziplinarkammer *f* | ~ **d'études** | studying committee ‖ Studienkommission | ~ **d'experts** | committee (panel) of experts ‖ Sachverständigenausschuß; Expertenkommission | ~ **de finance;** ~ **financier** | finance (financial) committee; revenue (fiscal) board ‖ Finanzausschuß; Finanzkomitee; Finanzkommission | ~ **de grève** | strike committee ‖ Streikausschuß; Streikkomitee; Streikleitung *f* | ~ **de liquidation** | settlement department ‖ Abwicklungsausschuß | **membre du** ~ **(d'un** ~ **)** | member of the (of a) committee ‖ Ausschußmitglied *n* | **être membre du** ~ | to be (to sit) on the committee ‖ dem Ausschuß angehören | ~ **de non-intervention** | non-intervention committee ‖ Nichteinmischungsausschuß | ~ **d'organisation** ① | organizing committee ‖ Organisationsausschuß; Organisationskomitee | ~ **d'organisation** ② | agenda committee ‖ Geschäftsordnungsausschuß | ~ **de sélection** | selection committee (board) (panel) ‖ Auswahlkommission *f* | ~ **des prix;** ~ **de surveillance des prix** | price control board (committee) ‖ Preisüberwachungsausschuß | ~ **de rédaction** | drafting committee ‖ Redaktionsausschuß | **réunion du** ~ | committee meeting ‖ Ausschußsitzung *f* | **sous-** ~ | sub-committee ‖ Unterausschuß | ~ **de surveillance** | commission (board) of control; control (supervisory)

**comité** *m* Ⓐ *suite*
board || Überwachungsausschuß; Kontrollausschuß; Kontrollkommission.
★ **~ central** | central committee (commission) || Zentralkomitee; Zentralkommission | **~ central exécutif** | central executive committee || Zentralvollzugsausschuß | **~ consultatif** | advisory committee (board); consultative committee || beratender Ausschuß; Beirat *m* | **~ départemental** | departmental committee || Bezirksausschuß | **~ économique** | economic committee || Wirtschaftsausschuß | **~ électoral** | electoral committee (commission); election commission; board of elections || Wahlausschuß; Wahlkomitee; Wahlkommission; Wahlkollegium *n* | **~ exécutif** ① | executive committee (board) || vollziehender Ausschuß; Vollzugsausschuß; Exekutivkomitee | **~ exécutif** ② | managing committee || geschäftsführender Ausschuß | **~ ministériel** | government committee (commission) || Regierungsausschuß | **~ monétaire** | monetary committee || Währungsausschuß | **~ permanent** | standing (permanent) committee; permanent commission || ständiger Ausschuß | **petit ~** ; **~ restreint** | select committee || engerer Ausschuß | **~ social** | social committee || Sozialausschuß.
★ **constituer (nommer) un ~** | to appoint (to set up) a committee || eine Kommission (einen Ausschuß) einsetzen | **se constituer en ~** | to go into committee || einen Ausschuß bilden | **se constituer en ~ secret** | to go into secret session || zu einer Geheimsitzung übergehen.
**Comité** *m* Ⓑ [CEE] | **le ~ Economique et Social des Communautés européennes; CES** || the Economic and Social Committee of the European Communities; ESC || der Wirtschafts- und Sozialausschuß der Europäischen Gemeinschaften.
**command** *m* Ⓐ | principal || Auftraggeber *m*.
**command** *m* Ⓑ [acquéreur réel] | actual purchaser || [der] wirkliche Käufer | **déclaration de ~** | declaration made by a buyer, according to which he is acting for a third party || Erklärung *f* eines Käufers, wonach er für einen Dritten auftritt.
**commande** *f* Ⓐ | purchase order; order || Auftrag *m*; Kaufauftrag *m*; Bestellung *f*; Order *f* | **auteur d'une ~** | originator of an order || Aufgeber *m* einer Bestellung; Besteller *m* | **bon (bulletin) de ~ s** | purchasing order; order form (blank) || Bestellschein *m*; Auftragsformular *n*; Bestellzettel *m* | **carnet (livre) de (des) ~ s** | order book || Auftragsbuch *n*; Orderbuch | **~ s en carnet**; **~ s en portefeuille** | unfilled orders; orders in (on) hand || unerledigte Aufträge; Auftragsbestand *m* | **entrées en carnet de ~ s** | orders received || Auftragseingänge *mpl*; Bestelleingänge | **entrée (rentrée) de (des) ~ s** | receipt (coming in) of orders || Eingang *m* der (von) Bestellungen (von Aufträgen) | **confirmation d'une ~** | confirmation of an order || Auftragsbestätigung *f* | **fabriquer qch. sur ~** | to make sth. to order || etw. auf Bestellung anfertigen | **~ de librairie** | book order form || Bücherzettel *m;* Bücherbestellzettel | **numéro de ~** | order number || Auftragsnummer *f;* Bestellnummer; Ordernummer.
★ **fait sur ~ ; fabriqué sur (à la) ~** | made to order || auf Bestellung angefertigt | **forte ~** | large (huge) order || größerer (umfangreicher) Auftrag | **payable à la ~** | cash with order || zahlbar bei Auftragserteilung (bei Bestellung).
★ **annuler une ~** | to withdraw (to cancel) an order || einen Auftrag (eine Bestellung) zurückziehen | **confier (donner) (faire) (passer) une ~ à q.** | to place an order with sb.; to give an order to sb. || jdm. einen Auftrag geben (erteilen); bei jdm. eine Bestellung machen (aufgeben) | **passer prendre des ~ s** | to call for orders || Bestellungen einholen.
★ **sur ~** | on order || auf Bestellung | **sur la ~ de** | commissioned by; by order of || im Auftrage von.
**commande** *f* Ⓑ | order; command; instruction || Befehl *m;* Anordnung *f* | **représentation de ~** | command performance || Aufführung *f* auf allerhöchsten Befehl.
**commandement** *m* Ⓐ | order; command; instruction || Befehl *m;* Gebot *n;* Anordnung *f* | **secrétaire des ~ s** | private secretary || Privatsekretär *m* | **~ territorial** | command || Wehrkreis *m* | **agir en vertu d'un ~** | to act as agent; to act under instructions || als Beauftragter handeln | **avoir le ~ de qch.** | to be in charge (in command) of sth. || etw. befehligen (unter sich haben); den Befehl über etw. haben | **observer les ~ s** | to keep the commandments || die Gebote halten | **~ de (à) payer** | order to pay; order for payment || Zahlungsbefehl | **prendre le ~ de qch.** | to assume (to take) charge (command) of sth. || die Leitung (die Führung) von etw. übernehmen | **violer un ~** | to break a commandment || ein Gebot brechen.
**commandement** *m* Ⓑ | order || Bestellung *f* | **être de ~** | to be ordered || bestellt sein.
**commander** *v* Ⓐ [faire une commande] | to order; to commission || bestellen | **~ des approvisionnements** | to order in supplies || Vorräte bestellen | **~ des marchandises** | to order goods; to put goods on order || Waren bestellen; Warenbestellungen (Bestellungen auf Waren) aufgeben | **~ qch. à q.** | to give sb. an order for sth.; to order sth. from sb. || jdm. einen Auftrag (eine Bestellung) für etw. geben; bei jdm. etw. bestellen | **~ à q. de faire qch.** | to order sb. to do sth. || jdn. beauftragen, etw. zu tun.
**commander** *v* Ⓑ [imposer] | to command; to order || befehlen; gebieten | **~ le respect** | to command respect || Achtung gebieten | **~ à q. de faire qch.** | to command (to direct) (to order) sb. to do sth. || jdm. befehlen, etw. zu tun.
**commander** *v* Ⓒ [avoir l'autorité sur q. ou sur qch.] | to command; to be in command || befehligen; kommandieren.
**commanditaire** *m* Ⓐ [associé commanditaire] | gen-

eral (limited) partner ‖ beschränkt haftender Gesellschafter *m* (Teilhaber *m*); Kommanditist *m*.
**commanditaire** *m* Ⓑ [bailleur de fonds] | sleeping (dormant) (silent) partner ‖ stiller Gesellschafter *m* (Teilhaber *m*).
**commandite** *f* Ⓐ [société en commandite; commandite simple] | limited partnership; limited-liability partnership ‖ Kommanditgesellschaft *f* | ~ **par actions** | partnership limited by shares ‖ Kommanditgesellschaft *f* auf Aktien; Kommanditaktiengesellschaft *f*.
**commandite** *f* Ⓑ [fonds versé] | share (interest) of a partner in a limited partnership ‖ Kommanditeinlage *f*; Kommanditanteil *m*; Anteil *m* eines Gesellschafters bei einer Kommanditgesellschaft.
**commandité** *m* Ⓐ [associé commandité; associé responsable et solidaire] | special (responsible) partner ‖ persönlich (unbeschränkt) haftender Gesellschafter *m* (Teilhaber *m*); Komplementär *m*.
**commandité** *m* Ⓑ [associé actif] | active (working) partner ‖ tätiger (aktiver) Teilhaber *m*.
**commanditer** *v* [avancer les fonds] | ~ **une entreprise** | to advance funds to (to take an interest in) (to finance) an enterprise ‖ einem Unternehmen Geld vorstrecken; bei einer Firma eine Einlage machen; sich an einem Unternehmen beteiligen.
**commencement** *m* | commencement; beginning ‖ Beginn *m*; Anfang *m* | **les difficultés du** ~ | the initial difficulties ‖ die Anfangsschwierigkeiten *fpl* | **au** ~ **des hostilités** | at the commencement of hostilities ‖ bei Ausbruch (zu Beginn) der Feindseligkeiten | ~ **et fin d'un risque** | commencement and end of a risk ‖ Beginn und Ablauf eines Versicherungsrisikos | **dès (depuis) le** ~ | from the beginning (start) (outset) ‖ von Anfang an; von Anbeginn.
**commencer** *v* | to commence; to begin ‖ beginnen; anfangen | ~ **une entreprise** | to embark (to enter upon) an undertaking ‖ ein Unternehmen anfangen | ~ **(faire** ~**) des poursuites contre q.** | to institute (to initiate) (to commence) proceedings against sb.; to commence a lawsuit against sb.; to bring an action (to bring suit) against sb. ‖ einen Prozeß gegen jdn. anstrengen; einen Rechtsstreit gegen jdn. anfangen; gegen jdn. Klage erheben (einreichen); gegen jdn. klagbar vorgehen; jdn. verklagen | ~ **son travail** | to begin (to take up) one's work ‖ seine Arbeit aufnehmen.
**commentaire** *m* | commentary; comment; annotations *pl*; explanation ‖ Erklärung *f*; erklärende Anmerkung *f*; Kommentar *m*; Auslegung *f* | ~ **s de la presse** | press commentary ‖ Pressekommentar *m* | **texte avec** ~ | annotated text ‖ Text *m* mit Anmerkungen (mit Erläuterungen) | **faire le** ~ **de qch.** | to comment (to make comments) on (upon) sth. ‖ sich zu etw. äußern; zu etw. Stellung nehmen | **faire le** ~ **d'un texte** | to comment (to make annotation) on a text ‖ einen Text erläutern (kommentieren); einen Text mit Anmerkungen (mit Erläuterungen) versehen.

**commentateur** *m* Ⓐ [annotateur] | commentator; annotator ‖ Kommentator *m*; Erläuterer *m*.
**commentateur** *m* Ⓑ [arrêtiste] | legal commentator; text (textbook) writer ‖ Verfasser *m* eines Kommentars (von Kommentaren).
**commenter** *v* | ~ **un texte** | to annotate a text; to comment (to make annotations) on a text ‖ einen Text erläutern (kommentieren); einen Text mit Anmerkungen (mit Erläuterungen) versehen.
**commerçable** *adj* | negotiable ‖ begebbar; handelsfähig; durch Indossament übertragbar.
**commerçant** *m* | business man; trader; merchant ‖ Kaufmann *m*; Großkaufmann *m*; Großhändler *m*; Geschäftsmann *m* | **les** ~ **s** | the tradespeople; the business world ‖ die Geschäftsleute *mpl*; die Geschäftswelt *f* | ~ **de demi-gros** | distributor ‖ Zwischenhändler *m*; Wiederverkäufer *m* | ~ **en détail** | retail dealer; retailer ‖ Kleinhändler *m*; Einzelhändler *m*; Kleinverteiler *m*; Detaillist *m* | **producteur-** ~ | producer and distributor ‖ Erzeuger *m* und Händler | **petit** ~ | tradesman; trader ‖ kleiner Geschäftsmann | **être** ~ | to be in business (in trade); to have a business ‖ Geschäftsmann sein; ein Geschäft haben.
**commerçant** *adj* | commercial; trading; mercantile; business ‖ handeltreibend; Handels...; Geschäfts...; geschäftlich | **peuple** ~ | trading (commercial) nation ‖ Handelsvolk *n* | **place** ~ **e** | business center (place) (town); commercial town ‖ Handelsstadt *f*; Handelsplatz *m* | **quartier** ~ | business quarter | Geschäftsviertel *f* | **rue** ~ **e** | shopping street ‖ Geschäftsstraße *f* | **peu** ~ | unbusinesslike ‖ geschäftsunüblich; nicht geschäftsüblich.
**commerçante** *f* | tradeswoman ‖ Händlerin *f*; Handelsfrau *f*.
**commerçant-revendeur** *m* | retailer ‖ Wiederverkäufer *m*; Zwischenhändler *m*.
**commerce** *m* Ⓐ [négoce] | commerce; trade; trading; business ‖ Handel *m*; Gewerbe *n*; Geschäft *n*; | **acte (affaire) de** ~ | commercial transaction; business matter (affair) ‖ Handelsgeschäft; Handelssache *f* | **annuaire du** ~ | commercial (city) (trade) directory ‖ Handelsadreßbuch *n* | **apprenti de** ~ | commercial (merchant's) apprentice ‖ Handlungslehrling *m* | ~ **des armes** | trade in arms; arms trade ‖ Waffenhandel | **articles de** ~ | articles of commerce; trade (commercial) articles; merchandise ‖ Handelsartikel *m*; Handelsware *f*; Ware(n) *fpl*.
★ **balance du** ~ | balance of trade; trade balance ‖ Handelsbilanz *f* | **balance du** ~ **actif** | favorable balance of trade ‖ aktive Handelsbilanz | **balance du** ~ **extérieur** | foreign trade balance ‖ Außenhandelsbilanz | **balance du** ~ **passif** | adverse (unfavorable) trade balance ~ passive Handelsbilanz.

★ ~ **de banque** | banking business; banking ‖ Bankgeschäft *n*; Bankgewerbe *n* | **banque de** ~ | commercial (trade) bank ‖ Handelsbank *f*; Kom-

**commerce** *m* Ⓐ *suite*
merzbank | **branche de** ~ **(du** ~ **)** | line (branch) of business (of commerce) (of trade) || Geschäftszweig *m;* Branche *f;* Handelszweig. | ~ **de cabotage** | coastal (coasting) (coastwise) trade || Küstenhandel | **carte de** ~ | trading (trade) licence (license); trade certificate || Handelserlaubnis *f;* Gewerbeschein *m* | **cessation de** ~ | closing down of a business; retiring from business | Geschäftsaufgabe *f* | **chambre de** ~ | chamber of commerce || Handelskammer *f* | ~ **de change** ① | exchange business || Wechselgeschäft *n* | ~ **de change** ② | money-changing (change) || Geldwechsel *m;* Geldwechselgeschäft | **code de** ~ | commercial code; code of commerce; law merchant || Handelsgesetzbuch *n* | **compagnie de** ~ | trading (commercial) company || Handelsgesellschaft *f* | **convention (traité) de** ~ | trade (trading) agreement (pact); commercial treaty; treaty of commerce || Handelsvertrag *m;* Handelsabkommen *n* | **courtier de** ~ | mercantile (commercial) broker || Handelsmakler *m* | ~ **de demi-gros** | wholesale trade (business) || Großhandel | ~ **de (en) détail** | retail trade (business) || Kleinhandel; Einzelhandel; Detailhandel | **désorganisation de** ~ | disruption (dislocation) of trade (of business) | Beeinträchtigung *f* des Geschäfts (des Handels); Unterbrechung *f* der Handelsbeziehungen | **droit de** ~ | commercial (mercantile) law; trade law || Handelsrecht *n* | ~ **par échange (d'échange)** | trade by barter; barter trade; bartering || Tauschhandel; Warenaustausch *m* | **école de** ~ | commercial school || Handelsschule *f;* Handelslehranstalt *f* | **effet de** ~ | commercial bill (bill of exchange) || Handelswechsel *m;* Warenwechsel | **employé de** ~ | commercial (merchant's) clerk; clerk || kaufmännischer Angestellter *m;* Handlungsgehilfe *m* | **entraves au** ~ | trade barriers (restrictions); restrictions of commerce; restrictive trade practices || Handelsbeschränkungen *fpl;* Behinderung *f* des Handels [VIDE: **entrave** *f*] | ~ **des esclaves** | slave traffic || Sklavenhandel | **établissement de** ~ ① | business (commercial) establishment (enterprise) || Handelsbetrieb *m;* Geschäftsbetrieb; geschäftliches Unternehmen *n* | **établissement de** ~ ② | trade (trading) settlement || Handelsniederlassung *f* | ~ **d'exportation** ① | export trade || Ausfuhrhandel; Exporthandel; Export *m* | ~ **d'exportation** ② | active trade || Aktivhandel | **expression de** ~ | trade (business) (commercial) term || Handelsausdruck *m;* kaufmännischer Ausdruck | **fonds de** ~ | stock-in-trade; business capital || Betriebskapital *n;* Geschäftskapital | **fonds de** ~ ① [ensemble des avoirs corporels et non-corporels employés par le commerçant] | stock-in-trade and goodwill; the business; business assets || das Geschäft | **fonds de** ~ ② | business capital || Betriebskapital *n* | **fonds de** ~ ③ [équipement] | operating (working) equipment; || Betriebsausstattung *f* | ~ **de (en) gros** | wholesale trade (business) ||

Großhandel | ~ **d'importation** ① | import trade || Einfuhrhandel; Importhandel; Import *m* | ~ **d'importation** ② | passive trade || Passivhandel | **informations de** ~ | business (trade) news || Handelsnachrichten *fpl* | **interdiction de** ~ | interdiction of commerce; trade embargo || Handelsverbot *n;* Handelssperre *f* | **juge des** ~ | judge of the commercial court || Handelsrichter *m* | **libéralisation du** ~ | liberalization of trade || Befreiung *f* des Handels von Beschränkungen | **livres de** ~ | books of account; accounting books || kaufmännische Bücher *npl;* Handelsbücher | **maison de** ~ | commercial house (firm); business firm (house) || Handelshaus *n;* Geschäftshaus; Handelsfirma *f* | **marine de** ~ | merchant (mercantile) (commercial) marine (fleet) || Handelsmarine *f;* Handelsflotte *f;* Kauffahrteiflotte | **marque de** ~ | trademark; brand || Handelsmarke *f;* Schutzmarke; Fabrikmarke; Warenzeichen *n* | **en matière de** ~ | in commercial matters; in business || in Handelssachen | ~ **de mer;** ~ **maritime** | overseas (seaborne) (sea-going) (maritime) trade; ocean trade || Seehandel; Überseehandel | **Ministère du** ~ | Ministry (Department) of Commerce || Handelsministerium *n* | **Ministre du** ~ | Minister of Commerce || Handelsminister *m* | **monopole du** ~ | trade monopoly || Handelsmonopol *n* | **navire de** ~ | trading (merchant) vessel (ship); merchantman || Handelsschiff *n;* Kauffahrteischiff | **office du** ~ **extérieur** | foreign trade department || Außenhandelsamt *n* | ~ **d'outre-mer** | overseas trade || Überseehandel | ~ **de pacotille** | petty trade || Ramschhandel; Handel mit Ausschußwaren | **papier de** ~ | commercial bill (bill of exchange); trade bill; mercantile paper || Handelswechsel *m;* Warenwechsel; Kundenwechsel | **papier de haut** ~ | fine (prime) trade paper (bill); white paper || erstklassiger Wechsel *m* (Handelswechsel) | **pays à** ~ **d'état** | state-trading country || Staatshandelsland *n* | ~ **de la place** | local trade (business) || Platzgeschäft *n* | **place de** ~ | business (market) place (town); market || Handelsplatz *m;* Börsenplatz; Handelsstadt *f* | **raison de** ~ | business (trade) (commercial) name; firm || Handelsname *m;* Handelsfirma *f;* Firma | ~ **de réexportation;** ~ **de transit** | reexport (transit) trade (business); intermediary trade || Durchgangshandel; Durchfuhrhandel; Transithandel | **registre de** ~ | trade register || Handelsregister *n* | **représentant de** ~ | trading (commercial) agent; business agent (representative) || Handelsvertreter *m;* Handelsagent *m* | ~ **de représentation** | agency business (trade) || Agenturgeschäft *n* | **reprise du** ~ | revival of trade; trade recovery || Wiederbelebung *f* des Handels | **société de** ~ | trading company (partnership) || Handelsgesellschaft *f* | **stagnation du** ~ | stagnancy of trade; commercial stagnation || Geschäftsstockung *f;* Handelsstockung | **statistique du** ~ | commercial (business) (trade) statistics *pl* || Handelsstatistik *f* | **tribunal de** ~ | commercial

court ‖ Kaufmanngericht n; Handelsgericht | **usage de** ~ | commercial (trade) custom (usage); custom of the trade ‖ Handelsbrauch; Handelsusance f | **ville de** ~ | business (commercial) town ‖ Handelsstadt f | **voyageur de** ~ | commercial traveller; travelling clerk ‖ Handlungsreisender m; Geschäftsreisender.

★ ~ **actif** ①| brisk trade ‖ lebhafter (reger) Handel | ~ **actif** ②| active (export) trade ‖ Aktivhandel; Ausfuhrhandel; Exporthandel | ~ **ambulant** | itinerant trade; hawking ‖ Handel im Umherziehen; Hausierhandel; ambulantes Gewerbe n | ~ **caboteur** | coasting (coastwise) (coastal) trade ‖ Küstenhandel | ~ **clandestin** | clandestine (illicit) (illegal) trade ‖ Schleichhandel | ~ **colonial** | colonial trade ‖ Kolonialhandel.

★ ~ **extérieur** | foreign trade (commerce) ‖ Außenhandel; Auslandshandel | **déficit du** ~ **extérieur** | foreign trade gap ‖ Außenhandelsdefizit n | **statistique du** ~ **extérieur** | foreign trade statistics pl | Außenhandelsstatistik f | **volume du** ~ **extérieur** | volume of external trade ‖ Außenhandelsvolumen n.

★ ~ **frontalier** | frontier traffic ‖ Grenzverkehr m | **haut** ~ | wholesale trade (business) ‖ Großhandel | ~ **intérieur** | home (domestic) (inland) trade; domestic commerce ‖ Binnenhandel; inländischer Handel; Inlandshandel | ~ **intermédiaire** ①| middleman's business ‖ Vermittlergeschäft n | ~ **intermédiaire** ②| intermediate trade ‖ Zwischenhandel | ~ **intermédiaire** ③| reexport trade ‖ Wiederausfuhrhandel | ~ **libre** | free trade (trading); freedom (liberty) of trade ‖ freier Handel; Freihandel; Handelsfreiheit f; Gewerbefreiheit | ~ **mondial** | world trade ‖ Welthandel | **petit** ~ | retail trade (business) ‖ Einzelhandel; Kleinhandel.

★ **accroître le** ~ | to extend trade ‖ den Handel erweitern | **s'adonner au** ~ | to go in for business ‖ sich dem Handel (dem Geschäft) zuwenden | **exercer un** ~ ; **faire le** ~ | to carry on a business (a trade); to trade ‖ Handel (ein Handelsgewerbe) (ein Geschäft) betreiben | **faire le** ~ **de qch.** | to deal in ...; to be in the ... trade ‖ mit ... handeln | **faire le gros** ~ | to do a big business (a wholesale trade); to be a wholesale trader (dealer) ‖ Großhandel treiben; Großhändler sein | **avoir un petit** ~ | to be in a small way of business ‖ ein kleines Geschäft betreiben | **dans le** ~ | in business ‖ im Geschäftsleben.

**commerce** m ⒝ [corps des commerçants] | **le** ~ | the trade ‖ der Handelsstand; die Geschäftsleute | **le petit** ~ | the small tradespeople ‖ die kleinen Geschäftsleute | **être dans le** ~ | to be in business (in trade) ‖ im Handel tätig sein | **cet article se trouve dans le** ~ | this article is on the market (on sale) ‖ diese Ware ist im Handel erhältlich (zu haben) | **vous le trouverez dans le** ~ | »you'll find it in the shops« ‖ «das findet man in den Geschäften».

**commerce** m ⒞ [monde des affaires] | **le** ~ | the business (commercial) world ‖ die Geschäftswelt.

**commerce** m ⒟ [relations] | relations; connections ‖ Beziehungen f; Verbindungen f | **être en** ~ **avec q.** | to be in relationship (in touch) with sb. ‖ mit jdm. in Verbindung stehen | **rompre tout** ~ **avec q.** | to break off all connection (all communication) with sb. ‖ alle Beziehungen (Verbindungen) zu jdm. abbrechen.

**commerce** m ⒠ [rapports intimes] | intercourse ‖ intimer Verkehr m (Umgang m) | ~ **adultère** | adulterous intercourse (relations); adultery ‖ ehebrecherischer Umgang (Verkehr); ehebrecherische Beziehungen fpl; Ehebruch m | ~ **anténuptial** | antenuptial intercourse ‖ vorehelicher Verkehr | ~ **charnel** | sexual intercourse ‖ Geschlechtsverkehr; geschlechtlicher Umgang.

**commercer** v ⒜ [faire le commerce] | to trade; to deal ‖ Handel treiben; handeln.

**commercer** v ⒝ [être en relation] | ~ **avec q.** | to have relations (connections) (dealings) with sb. ‖ Beziehungen (Verbindungen) zu jdm. haben.

**commercer** v ⒞ | ~ **avec q.** | to have intercourse with sb. ‖ mit jdm. Umgang (Verkehr) pflegen.

**commerciable** adj | negotiable ‖ begebbar; handelsfähig; durch Indossament übertragbar.

**commercial** adj | commercial; trading; mercantile; business ‖ kaufmännisch; Handels...; Geschäfts...; geschäftlich | **accord** ~ | trade agreement (pact); treaty of commerce; commercial treaty ‖ Handelsvertrag m; Handelsabkommen n | **affaire** ~ **e** | business (commercial) (mercantile) affair (transaction); trade matter ‖ Handelsgeschäft n; Handelssache f; geschäftliche Angelegenheit f | **agent** ~ | commercial (trading) agent; business agent (representative) ‖ Handelsvertreter m; Handelsagent m | **année** ~ **e** | business (trading) year ‖ Geschäftsjahr n; Rechnungsjahr n | **arbitrage** ~ | commercial arbitration ‖ Handelsschiedsgerichtsbarkeit f | **attaché** ~ | commercial attaché ‖ Handelsattaché m | **aviation** ~ **e** | commercial aviation ‖ Verkehrsluftfahrt f | **balance** ~ **e** | trade balance; balance of trade ‖ Handelsbilanz f | **balance** ~ **e défavorable** | adverse (unfavo(u)rable) trade balance ‖ passive Handelsbilanz | **balance** ~ **e favorable** | favo(u)rable balance of trade ‖ aktive Handelsbilanz | **bulletin** ~ | trade (market) (commercial) (mercantile) report ‖ Handelsbericht m; Marktbericht m | **comptabilité** ~ **e** | commercial bookkeeping ‖ Handelsbuchführung f | **conférence** ~ **e** | trade conference ‖ Handelskonferenz f | **correspondance** ~ **e** | commercial (mercantile) correspondence; business correspondence ‖ Handelskorrespondenz f; Geschäftskorrespondenz | **créance** ~ **e** | commercial debt ‖ Warenforderung f; Warenschuld f; Handelsforderung | **crédit** ~ | commercial credit ‖ Handelskredit m; Warenkredit | **crise** ~ **e** | trade depression ‖ Handelskrise f | **droit** ~ | commercial (mercantile) (trade) law; law merchant ‖

**commercial** *adj, suite*
Handelsrecht *n* | **échange** ~ | exchange of goods || Warenaustausch *m;* Warenhandel *m* | **les échanges** ~ **aux** | trade || der Handel; der Handelsverkehr | **école** ~ **e** | commercial school || Handelsschule *f* | **entreprise (exploitation)** ~ **e** | commercial undertaking (concern); trading concern; business enterprise (concern) || kaufmännisches Unternehmen *n;* Handelsunternehmen; Handelsgeschäft *n;* kaufmännischer Betrieb *m* | **géographie** ~ **e** | commercial geography || Handelsgeographie *f* | **juge** ~ | judge of the commercial court || Handelsrichter *m* | **langue** ~ **e** | business (commercial) language || Handelssprache *f;* Geschäftssprache | **législation** ~ **e** | trade (commercial) legislation || Handelsgesetzgebung *f* | **lettre** ~ **e** | business letter || Geschäftsbrief *m* | **libéralisation** ~ **e** | liberalization of trade || Befreiung *f* des Handels von Beschränkungen | **litige** ~ | commercial dispute || Handelsstreitigkeit *f* | **local** ~ | place of business; business premises *pl* | Geschäftsraum *m;* Geschäftslokal *n* | **maison** ~ **e** | business (commercial) firm || Handelshaus *n;* Handelsfirma *f* | **en matière** ~ **e** | in commercial (business) matters || in Handelssachen | **mobilier industriel et** ~ | industrial and commercial equipment || Fabrik- und Geschäftseinrichtung *f* | **monde** ~ | commercial world; [the] trade || Geschäftswelt *f;* Handelswelt | **monopole** ~ | trade (trading) monopoly || Handelsmonopol *n* | **mouvement** ~ | trade; trading; commerce; commercial intercourse || Handelsverkehr *m;* Handel *m;* Handel und Verkehr | **nom** ~ | commercial name (firm); trade (firm) name; firm || Handelsname *m;* Handelsfirma *f;* Firmenname *m;* Firmenbezeichnung *f;* Firma *f* | **obligations** ~ **es** | business liabilities (debts) || Geschäftsschulden *fpl;* Geschäftsverbindlichkeiten *fpl* | **papier** ~ | commercial bill (bill of exchange); trade bill; mercantile paper || Handelswechsel *m;* Warenwechsel | **politique** ~ **e** | commercial (mercantile) (trade) policy || Handelspolitik *f* | **port** ~ | commercial (trade) port || Handelshafen *m* | **rapports** ~ **aux; relations** ~ **es** | commercial (trade) relations || Handelsbeziehungen *fpl;* Handelsverbindungen *fpl* | **entretenir des relations** ~ **es avec q.** | to have trade relations with sb.; to trade with sb. || mit jdm. Geschäftsbeziehungen unterhalten; mit jdm. in Geschäftsverbindung stehen | **renseignements** ~ **aux** | trade information || Handelsauskünfte *fpl* | **siège** ~ | registered place of business || Geschäftssitz *m* | **société** ~ **e** | trading (commercial) company || Handelsgesellschaft *f* | **transaction** ~ **e** | commercial transaction (business) (affair); trade matter || Handelsgeschäft *n;* Handelssache *f* | **transactions** ~ **es** | business dealings (turnover) || Geschäftsumsatz *m;* Umsätze *mpl* | **usage** ~ | trade custom (usage); commercial custom; custom of the trade; usage || Handelsbrauch *m;* Usance *f* | **selon les usages** ~ **aux** | according to commercial practice || nach Handelsbrauch; wie handelsüblich | **valeur** ~ **e** | commercial (marketable) (market) (trade) (business) value || Handelswert *m.*
**commercialement** *adv* | commercially; by way of trade || durch Handel.
**commercialisation** *f* | commercialization || Kommerzialisierung *f.*
**commercialiser** *v* [mettre sur le marché] | to put on the market; to market; to put on sale; to sell || in den Handel (auf den Markt) bringen.
**commercialité** *f* | negotiability; transferability || Übertragbarkeit *f;* Begebbarkeit *f.*
**commère** *f* | godmother || Patin *f;* Gevatterin *f;* Gotte *f* [S].
**comestibles** *mpl* [denrées ~ s] | comestibles *pl;* victuals *pl* || Lebensmittel *npl;* Nahrungsmittel; Eßwaren *fpl.*
**commettant** *m* Ⓐ | principal; employer || Auftraggeber *m;* Geschäftsherr *m* | ~ **et préposé** | principal and agent || Auftraggeber und Beauftragter | **les** ~ **s** | the constituents || die Wähler *mpl.*
**commettant** *m* Ⓑ | actual purchaser || [der] wirkliche Käufer.
**commettre** *v* Ⓐ [faire] | to commit; to perpetrate || begehen; verüben | ~ **un adultère** | to commit adultery || Ehebruch begehen | ~ **un crime** | to commit (to perpetrate) a crime || ein Verbrechen begehen | ~ **une effraction** | to commit burglary || Einbruchdiebstahl begehen; einbrechen | ~ **une erreur;** ~ **une faute** | to make a mistake || einen Fehler begehen (machen) | ~ **une infraction** | to commit an offence [GB] (offense [USA]) || eine Übertretung begehen.
**commettre** *v* Ⓑ [compromettre] | to expose; to risk || aufs Spiel setzen; riskieren | **se** ~ **aux périls de qch.** | to commit (to expose) os. to the perils of sth. || sich den Gefahren von etw. aussetzen.
**commettre** *v* Ⓒ [confier] | ~ **qch. à q.** | to commit (to entrust) sth. to sb. || jdm. etw. anvertrauen.
**comminatoire** *adj* [qui contient une menace] | threatening; menacing || androhend | **avertissement** ~ **; avis** ~ **; peine** ~ | punitive sanction; penalty clause || Strafandrohung *f;* Strafklausel *f* | **lettre** ~ | threatening letter || Drohbrief *m.*
**commis** *m* Ⓐ [employé dans un bureau] | clerk; employee; office employee || Angestellter *m;* Büroangestellter | ~ **d'agent de change** | stockbroker's clerk || Angestellter in einem Maklerbüro | ~ **de banque** | bank clerk (employee) || Bankangestellter | ~ **des douanes** | customs official || Zollbeamter *m* | ~ **marchand** | salesman || Verkäufer *m;* Ladenangestellter | ~ **en chef; premier** ~ **; principal** | head (chief) (managing) (principal) clerk || Bürovorsteher *m;* Bürochef *m;* Kanzleivorsteher | ~ **vendeur** | salesman; shop assistant; shopman | Verkäufer in einem Ladengeschäft; Ladenangestellter | ~ **voyageur** | commercial traveller; travelling clerk || Handlungsreisender *m;* Geschäftsreisender.

**commis** *m* Ⓑ [représentant] | commercial agent; agent ‖ Handelsvertreter *m;* Handlungsagent *m.*
**commis** *m* Ⓒ [agent comptable] | bookkeeper; accountant ‖ Buchhalter *m.*
**commis** *adj* | commissioned ‖ beauftragt | **audition par juge** ~ | hearing (hearing of witnesses) under letters rogatory | Vernehmung *f* durch einen beauftragten Richter.
**commise** *f* | lady clerk ‖ Angestellte *f;* Büroangestellte | ~ **de magasin;** ~ **marchande** | shop assistant (girl) ‖ Ladenangestellte; Verkäuferin *f.*
**commis-greffier** *m* | court (courthouse) employee ‖ Angestellter *m* bei der Geschäftsstelle des Gerichts; Gerichtsangestellter.
**commissaire** *m* Ⓐ [personne chargée de fonctions temporaires] | commissioner; commissary ‖ Kommissar *m* | ~ **d'avarie** | average surveyor ‖ Havariekommissar | ~ **de bienfaisance** | public relief officer ‖ Armenpfleger *m* | **bureau du** ~ | office of the commissioner; commissioner's office ‖ Kommissariat *n* | ~ **de chemin de fer** | railway superintendant ‖ Fahrdienstleiter *m* | ~ **des contributions** | assessor of taxes ‖ Veranlagungsbeamter *m* | ~ **d'émigration** | emigration officer ‖ Auswanderungsbeamter *m* | ~ **d'Etat** | State Commissioner ‖ Staatskommissar | **fonction de** ~ | commissionership ‖ Amt des (eines) Kommissars | ~ **du gouvernement** ① | Government Commissioner ‖ Regierungskommissar | ~ **du gouvernement** ② | prosecutor [at a courtmartial] ‖ Staatsanwalt *m* [bei einem Kriegsgericht] | **juge** ~ | magistrate in bankruptcy ‖ Konkursrichter *m* | ~ **des naufrages** | wreck commissioner ‖ Strandvogt *m* | ~ **d'un navire** | purser; paymaster ‖ Zahlmeister *m* | ~ **de police** | superintendent of police; police superintendent ‖ Polizeikommissar | ~ **central de police** | chief commissioner of the police; chief constable ‖ Polizeipräsident *m* | ~ **de surveillance** | auditor ‖ Revisor *m.*
★ ~ **divisionnaire** | department inspector ‖ Bezirksinspektor; Abteilungsinspektor | ~ **général** | Commissary-General ‖ Generalkommissar | **haut** ~ | High Commissioner ‖ Oberkommissar.
**commissaire** *m* Ⓑ [ ~ **des comptes;** ~ **aux comptes**] | auditor ‖ Revisor *m;* Bücherrevisor | **le collège des** ~**s** | the board of auditors; the auditing board ‖ die Revisoren *mpl;* die Kontrollstelle *f* [S].
**commissaire** *m* Ⓒ [membre d'une commission] | member of the (of a) committee; committee member ‖ Mitglied *n* des Ausschusses (eines Ausschusses) (einer Kommission); Ausschußmitglied | **Membre de la Commission** [CEE] | Member of the Commission ‖ Kommissions-Mitglied; Kommissar *m.*
— -**censeur** *m* | auditor ‖ Revisor *m.*
— -**priseur** *m* Ⓐ | auctioneer ‖ Versteigerer *m;* Auktionator *m.*
— -**priseur** *m* Ⓑ | appraiser; valuer ‖ Schätzer *m;* Schätzmeister *m;* Taxator *m.*

— -**répartiteur** *m* | assessor of taxes ‖ Veranlagungsbeamter *m.*
— -**vérificateur** *m* | auditor ‖ Buchprüfer *m;* Rechnungsprüfer *m;* Bücherrevisor *m;* Kontrollstelle *f* [S] | ~ **suppléant** | substitute auditor ‖ Ersatzmann *m* der Kontrollstelle [S].
—**s-vérificateurs** *mpl* | **les** ~ | the auditors; the board of auditors ‖ die Revisoren *mpl;* die Kontrollstelle *f* [S] | **le rapport des** ~ | the report of examination (of the auditors); the auditors' report ‖ der Buchprüfungsbericht *m;* der Revisionsbericht; der Kontrollstellenbericht [S].
**commissariat** *m* Ⓐ [fonction] | commissionership; commissaryship ‖ Amt *n* des (eines) Kommissars; Amt *n* (Stelle *f*) als Kommissar; Kommissariat *n* | ~ **de comptes** | auditorship; post as auditor ‖ Amt (Stelle) als Revisor | **haut** ~ | High Commissionership ‖ Amt (Stelle) des Oberkommissars; Oberkommissariat *n.*
**commissariat** *m* Ⓑ [bureau] | office of the commissioner; commissioner's office ‖ Kommissariat *n* | ~ **de police** | station house [USA]; police station [GB] ‖ Polizeirevier | ~ **général** | commissary-general's office ‖ Generalkommissariat; Generalintendanz *f* | **haut** ~ | office of the High Commissioner ‖ Oberkommissariat.
**commissariat** *m* Ⓒ [d'un navire] | purser's office ‖ Zahlmeisterei *f.*
**commission** *f* Ⓐ | commission; committee; board ‖ Ausschuß *m;* Kommission *f;* Komitee *n* | ~ **des affaires étrangères** | foreign affairs committee ‖ Ausschuß für auswärtige Angelegenheiten | ~ **des allocations** | allocation committee ‖ Zuteilungsausschuß | ~ **d'arbitrage;** ~ **arbitrale;** ~ **médiatrice** | arbitration committee (commission); arbitration (mediation) (conciliation) board ‖ Schiedsausschuß; Schiedskommission; Schlichtungsausschuß; Schlichtungskommission | ~ **de banques** | bankers' (bank) commission ‖ Bankenausschuß; Bankausschuß | ~ **des brevets** | patent committee ‖ Patentkommission | ~ **de budget** | budget committee; committee of supply (of ways and means) ‖ Haushaltausschuß; Budgetausschuß | ~ **de contrôle** | commission (board) of control ‖ Kontrollkommission; Kontrollausschuß; Überwachungskommission; Überwachungsausschuß | ~ **de contrôle des banques** | banking supervisory board ‖ Bankenkontrollkommission | ~ **d'enquête** | commission (board) (committee) of enquiry; committee of investigation; investigating committee ‖ Untersuchungsausschuß; Untersuchungskommission | ~ **d'enquête parlementaire** | parliamentary committee of enquiry ‖ parlamentarischer Untersuchungsausschuß | ~ **permanente d'enquête** | permanent committee of enquiry ‖ ständige Untersuchungskommission | ~ **d'examen;** ~ **de vérification** | board of examiners (of examination) ‖ Prüfungskommission; Prüfungsausschuß | ~ **d'experts** | committee of experts ‖ Sachverständigenausschuß;

**commission** *f* Ⓐ *suite*
Sachverständigenkommission | ~ **des finances;** ~ **financière** | financial (finance) committee; revenue (fiscal) board || Finanzausschuß; Finanzkommission; Finanzkomitee; Finanzkollegium *n* | ~ **de gestion;** ~ **administrative** | board of management (of administration) (of directors) (of managers); managing (steering) (executive) board; administrative committee || geschäftsleitender (geschäftsführender) Ausschuß; Verwaltungsausschuß; Verwaltungsrat *m* | ~ **de grâce** | board of pardons; pardon board || Begnadigungsausschuß | **la** ~ **d'hygiène** | the board of health || das Gesundheitsamt; die Gesundheitsbehörden | ~ **des mandats** | mandate commission || Mandatskommission | **membre d'une** ~ | member of a commission; commission member || Mitglied *n* einer Kommission; Kommissionsmitglied | ~ **des réparations** | reparations commission (committee) || Wiedergutmachungskommission; Reparationskommission | ~ **de partage;** ~ **de répartition** ① | partition commission || Teilungskommission | ~ **de répartition** ② | allocation commission (committee) || Zuteilungskommission; Zuteilungsausschuß | ~ **de répartition** ③ | rating commission; assessment commission (committee); board of assessment || Veranlagungsausschuß; Veranlagungskommission | ~ **des résolutions** | resolutions committee || Resolutionsausschuß | ~ **des suffrages** | election (electoral) committee (commission); electoral college || Wahlausschuß; Wahlkomitee; Wahlkommission; Wahlkollegium *n*.
★ ~ **budgétaire** | budget committee; committee; committee of supply (of ways and means) || Haushaltsausschuß; Budgetausschuß | ~ **centrale** | central committee (commission) || Zentralausschuß; Zentralkomitee | ~ **consultative** | advisory board (committee) || beratender Ausschuß; Beirat *m* | ~ **économique** | economic commission || Wirtschaftskommission | ~ **économique mondiale** | world economic commission || Weltwirtschaftskommission | ~ **exécutive** | executive committee (board) (council) || vollziehender Ausschuß; Vollzugsausschuß; Exekutivausschuß; Exekutivkomitee | ~ **frontalière** | border commission || Grenzkommission | ~ **gouvernementale** | government commission || Regierungskommission | ~ **mixte** | mixed commission || gemischter Ausschuß; gemischte Kommission | ~ **monétaire** | monetary commission || Währungskommission | ~ **paritaire** | committee with equal representation of the parties | paritätischer (paritätisch zusammengesetzter) Ausschuß | ~ **parlementaire** | parliamentary commission (committee) || Parlamentsausschuß; parlamentarischer Ausschuß | ~ **permanente** | standing (permanent) committee || ständiger Ausschuß | ~ **plénière** | plenary committee || Plenarausschuß | ~ **préparatoire** | preparatory commission (committee) || vorbereitender Ausschuß | ~ **sénatoriale** | senate (senatorial) committee || Senatsausschuß; Senatskommission | ~ **spéciale** | special commission (committee) || Sonderausschuß; Sonderkommission.
**Commission** *f* Ⓑ [CEE] | **Commission des Communautés européennes** | Commission of the European Communities || Kommission der Europäischen Gemeinschaften [VIDE: **Communauté** *f* Ⓓ].
**Commission** *f* Ⓒ | ~ **européenne des droits de l'homme** | European Commission of Human Rights || Europäische Kommission für Menschenrechte.
**commission** *f* Ⓓ [droit de ~] | commission; commission fee || Provision *f;* Provisionsgebühr *f;* Kommission *f* | ~ **d'achat** | buying (purchasing) commission || Einkaufskommission; Einkaufsprovision | **achat à** ~ | purchase (buying) on commission || Kommissionskauf *m;* Kommissionseinkauf | ~ **d'aval** | bill guarantee commission || Avalprovision | ~ **de banque;** ~ **bancaire** | bank (banking) (banker's) commission; bank brokerage || Bankprovision; Bankkommission; Bankcourtage *f* | **sur le chiffre d'affaires** | commission on turnover || Umsatzprovision | **commerce de** ~ | commission trade (business) || Kommissionsgeschäft *n;* Kommissionshandel *m* | **compte de** ~ | account (statement) (bill) of commission; commission account || Provisionskonto; Provisionsrechnung; Provisionsaufstellung | ~ **de compte** | commission for keeping account || Kontoführungsprovision | **contrat de** ~ | commission contract || Kommissionsvertrag *m* | ~ **de domiciliation** | commission of domiciliating || Domizilprovision | ~ **de ducroire** | guarantee (delcredere) commission || Delkredereprovision; Delkredere *n* | ~ **d'encaissement** | cashing (collecting) commission; commission for collection || Einziehungsprovision; Einzugsprovision; Inkassoprovision | ~ **d'escompte** | discounting commission || Diskontprovision | ~ **de garantie;** ~ **syndicale** | underwriting commission || Garantieprovision | ~ **pour intervention à protêt** | commission for intervention || Interventionsprovision | ~ **à livraison** | commission on delivery || Lieferprovision; Auslieferungsprovision | **livre de** ~ | commission book || Provisionsbuch *n* | **maison de** ~ | commission agency (house) (business) (merchants) || Kommissionshaus *n;* Kommissionsgeschäft *n;* Kommissionsfirma *f* | **paiement de** ~ | payment of commission || Provisionszahlung *f* | ~ **de placement** | brokerage || Vermittlerprovision; Maklerprovision; Maklerlohn *m* | **représentant à la** ~ | commission agent || Provisionsvertreter *m;* Kommissionsagent *m;* Kommissionär *m* | **taux de** ~ | rate (rates) of commission; commission rates || Provisionssatz; Gebührensatz | ~ **de tirage** | commission for drawing; drawing commission || Ausstellerprovision; Trassierungsprovision | **vente à la** ~ | sale on commission (on a commission basis) || Verkauf *m* gegen Provision; Kommissionsverkauf; kommissionsweiser Verkauf | ~ **de (sur)**

vente | commission on sales; selling commission || Verkaufskommission; Verkaufsprovision | **voyageur sur (à la)** ~ | traveller on commission; commission traveller || Kommissionsreisender *m;* Provisionsreisender | ~ **des voyageurs** | travellers' commission || Reiseprovision.

★ **franc de** ~ | free of commission; no commission || ohne Provision; provisionsfrei | ~ **syndicale additionnelle** | overriding commission || Generalgarantieprovision | **acheter à la** ~ | to buy on commission || auf Kommission kaufen | **à** ~ ; **à la** ~ ; **sur** ~ | in (on) (by way of) commission; on a commission basis || provisionsweise; kommissionsweise; auf Provisionsbasis.

**commission** *f* Ⓔ | commission; order || Kommission *f;* Auftrag *m;* Besorgung *f* | **bon de** ~ ① | commission order (note) || Auftrag; Order *f* | **bon de** ~ ② | commission order form || Auftragszettel *m;* Auftragsformular *n* | **opération de** ~ | transaction on a commission basis; commission business || Kommissionsabschluß *m;* Kommissionsgeschäft *n.*

★ ~ **rogatoire** | letters rogatory || Ersuchungsschreiben *n;* Ersuchsschreiben; Ersuchen *n* um Rechtshilfe; Rechtshilfeersuchen.

★ **acheter qch. à** ~ | to receive sth. in consignment || etw. in Kommission nehmen | **s'acquitter d'une** ~ | to carry out a commission (one's instructions) || sich eines Auftrages entledigen | **avoir la** ~ **de faire qch.** | to be commissioned to do sth. || den Auftrag haben (beauftragt sein), etw. zu tun | **donner à q. une** ~ **pour faire qch.** | to give sb. an order (to commission sb.) to do sth. || jdm. den Auftrag geben (jdn. beauftragen), etw. zu tun | **faire une** ~ **pour q.** | to carry out a commission for sb. || einen Auftrag für jdn. besorgen | **vendre qch. à** ~ | to consign sth.; to give sth. in commission || etw. in Kommission geben | **à** ~ | by way of commission; on (in) commission; on a commission basis; in (on) consignment || auf (in) Kommission; kommissionsweise.

**commission** *f* Ⓕ | **s'occuper de la** ~ | to do commission business; to buy and sell on commission || Kommissionsgeschäfte machen (betreiben); Kommissionshandel treiben.

— **-ducroire** *m* | guarantee (delcredere) commission || Delkredereprovision *f;* Delcredere *n.*

**commissionnaire** *m* Ⓐ [négociant-~] | commission agent (merchant); mercantile agent; agent || Kommissionär *m;* Kommissionsvertreter *m;* Kommissionsagent *m;* Handelsmakler *m;* Agent *m* | ~ **d'achat;** ~ **acheteur** | buying (purchasing) agent || Einkaufsagent; Einkaufskommissionär | ~ **en banque** | outside (unlicensed) broker || freier (amtlich nicht zugelassener) Makler *m* | ~ **en douane(s)** | customs agent (broker); custom-house broker || Zollagent; Verzollungsagent | ~ **en immeubles** | land (estate) (real estate) agent || Grundstücksmakler *m;* Häusermakler; Immobilienmakler | ~ **en marchandises** | produce (commercial) broker || Produktenmakler; Handelsmakler | ~ **au mont-de-piété** | pawnbroker || Pfandleiher *m* | ~ **expéditeur;** ~ **de transport** | forwarding (shipping) agent || Transportunternehmer *m;* Spediteur *m* | ~ **expéditeur;** ~ **de roulage** | carting (cartage) (haulage) contractor || Rollfuhrunternehmer *m* | ~ **exporteur;** ~ **exportateur** | export (export commission) agent || Exportkommissionär; Ausfuhragent | ~ **importateur** | import agent || Einfuhragent; Importagent | ~ **de transit;** ~ **de transport intermédiaire;** ~ **transitaire** | transit agent || Zwischenspediteur *m.*

★ **comme** ~ | in (on) (by way of) commission; on a commission basis || kommissionsweise; in (auf) Kommission; provisionsweise.

**commissionnaire** *m* Ⓑ [garçon; porteur] | messenger || Bote *m* | **petit** ~ | errand (messenger) boy || Botenjunge *m;* Laufbursche *m.*

— **-chargeur** *m;* — **-messager** *m* Ⓐ | forwarding (shipping) agent || Transportunternehmer *m;* Beförderungsunternehmer; Spediteur *m.*

— **-chargeur** *m;* — **-messager** *m* Ⓑ | carting (cartage) (haulage) contractor || Rollfuhrunternehmer *m.*

— **-ducroire** *m* | delcredere agent || Delkrederekommissionär *m.*

— **-voyageur** *m* | commission traveller; traveller on commission || Provisionsreisender *m.*

**commissionné** *adj* | commissioned || beauftragt; betraut.

**commissionner** *v* Ⓐ [déléguer un pouvoir] | ~ **q.** | to commission (to appoint) sb. || jdn. beauftragen (bestellen).

**commissionner** *v* Ⓑ [commander] | ~ **qch.** | to order sth.; to give an order for sth. || etw. bestellen; für etw. eine Bestellung aufgeben.

**commissionner** *v* Ⓒ [donner ordre de vendre ou d'acheter] | to give order to buy (to sell) || Auftrag geben zu kaufen (zu verkaufen); Kaufauftrag (Verkaufsauftrag) erteilen.

**commodat** *m* Ⓐ [prêt à usage] | loan for use || Gebrauchsleihe *f.*

**commodat** *m* Ⓑ | free loan || unentgeltliches Darlehen *n.*

**commodité** *f* | ~ **d'accès** | accessibility; easy access || Zugänglichkeit *f;* leichter Zugang *m* | **les** ~ **s de la vie** | the conveniences (the comforts) of life || die Annehmlichkeiten *fpl* des Lebens | **vivre dans la** ~ | to live in comfort || in guten Verhältnissen leben.

**commotion** *f* | ~ **interne** | civil strife (unrest) (disturbance) || innere Unruhen *fpl;* Aufruhr *m* | ~ **politique** | political upheaval || politische Erschütterung *f* (Unruhe *f*).

**commuable** *adj* | **peine** ~ | commutable penalty (sentence) || umwandelbare Strafe *f.*

**commuabilité** *f* | ~ **d'une peine** | commutability of a penalty (of a sentence) || Umwandelbarkeit *f* einer Strafe (eines Strafurteils).

**commué** *part* | **la peine de mort est** ~ **e en détention**

**commué** *part, suite*
**perpétuelle** | the death penalty is commuted to life imprisonment || die Todesstrafe wird in lebenslängliche Haftstrafe umgewandelt.
**commuer** *v* | to commute || umwandeln | **~ une peine** | to commute a penalty (a sentence) || eine Strafe umwandeln.
**commun** *m* Ⓐ | **le ~** | the common run; the bulk; the great bulk; the masses || die Allgemeinheit; die Masse; die breite Masse | **homme du ~** | man of common extraction; commoner || Mann von gewöhnlicher Herkunft.
**commun** *m* Ⓑ [moyenne] | average || Durchschnitt *m* | **au-dessus du ~ ; hors du ~** | above the average; out of the common || über dem Durchschnitt; überdurchschnittlich; außergewöhnlich.
**commun** *m* Ⓒ [le public] | **vivre sur le ~** | to live at the common (public) expense || auf Kosten der Allgemeinheit leben; vom Staat unterhalten werden.
**commun** *m* Ⓓ | **droit d'usage en ~** | common; right of common || gemeinsames Benutzungsrecht *n;* Mitbenutzungsrecht | **emprisonnement (prison) en ~** | group confinement || Gemeinschaftshaft *f* | **inventeurs en ~** | joint inventors || Gemeinschaftserfinder *m* | **invention faite en ~** | joint invention || Gemeinschaftserfindung *f* | **mise en ~ de fonds** | pooling of funds || Zusammenlegung *f* der finanziellen Mittel | **agir en ~ pour faire qch.** | to cooperate in doing sth. || zusammenarbeiten (zusammenwirken), um etw. zu tun.
**commun** *adj* Ⓐ | common || gemeinsam; gemeinschaftlich | **~ accord** | mutual consent || gegenseitiges Einverständnis *n* | **d'un ~ accord** ① | with mutual consent; with one accord || im gegenseitigen (beiderseitigen) Einverständnis | **arranger qch. d'un ~ accord** | to settle sth. by mutual agreement || etw. einvernehmlich (in gegenseitigem Einvernehmen) regeln | **déclarer qch. d'un ~ accord** | to declare sth. jointly || etw. gemeinschaftlich erklären | **disposer d'un ~ accord** | to dispose jointly || gemeinschaftlich verfügen | **d'un ~ accord** ② | unanimously || einstimmig; mit Einstimmigkeit.
★ **action ~ e** | concerted (joint) action || gemeinsames Vorgehen *n* | **avarie ~ e** | general average || allgemeine (große) Havarie *f* | **le bien ~ ; le salut ~** | the common (public) weal || das allgemeine (öffentliche) Wohl; das Gemeinwohl; das Allgemeinwohl | **faire bourse ~ e** | to share the expenses || die Kosten gemeinsam tragen | **faire cause ~ e avec q.** | to make common cause with sb. || mit jdm. gemeinsame (gemeinschaftliche) Sache machen | **charge ~ e** | common charge || Gemeinlast *f* | **choses ~ es** | common property (ownership); joint property || gemeinsames (gemeinschaftliches) Eigentum *n;* Miteigentum.
★ **droit ~** ① | joint right || gemeinsames (gemeinschaftliches) Recht | | **droit ~** ② | common law || gemeines Recht *n;* Landrecht *n* | **de droit ~** | at common law || nach gemeinem Recht; gemeinrechtlich | **tribunal de droit ~** | civil court (tribunal) || Zivilgericht *n;* Gericht für bürgerliche Rechtsstreitigkeiten.
★ **pour compte ~** | on (for) joint account || für (auf) gemeinsame Rechnung | **à frais ~ s** | at joint expense || auf gemeinsame Kosten | **front ~** | common front || gemeinsame Front *f* | **intérêt ~** | public (common) (general) interest; common weal || öffentliches (allgemeines) Interesse *n;* Gemeinwohl | **dans l'intérêt ~** | for the common good; in the interest of the common weal || im allgemeinen Interesse; im Allgemeininteresse; im Interesse des Gemeinwohls | **des intérêts ~ s** | common interests; interests in common || gemeinsame Interessen | **dans l'intérêt ~** | for the common good; in the common interest || im allgemeinen Interesse; im Allgemeininteresse | **maison ~ e** | town (city) hall; common hall || Gemeindehaus *n;* Stadthaus; Rathaus | **marché ~** [général] ① | common market || gemeinsamer Markt *m* | ② | **le Marché commun** | the Common Market || Der Gemeinsame Markt [VIDE: **Communauté** *f* Ⓓ] **mur ~** | party (common) wall || gemeinschaftliche Mauer *f* | **hors de l'ordre ~** | out of the common (ordinary); extraordinary || außergewöhnlich; ungewöhnlich | **part héréditaire ~ e** | joint portion in an inheritance || gemeinschaftlicher Erbteil *m* | **preuve par ~ e renommée** | hearsay evidence || Beweis *m* vom Hörensagen | **sens ~** | public spirit || Gemeinsinn *m* | **tarif douanier ~** | Common Customs Tariff; C.C.T. || gemeinsamer Zolltarif *m* | **testament ~** | joint will || gemeinschaftliches (gemeinsames) Testament *n* | **usage ~** | ordinary (common) use || gewöhnlicher Gebrauch *m;* Gemeingebrauch | **valeur ~ e** | common market value || gemeiner Handelswert *m* (Wert).
★ **vie ~ e** | conjugal community || eheliche Gemeinschaft *f* | **reprise de la vie ~ e** | restitution of conjugal rights || Wiederherstellung *f* (Wiederaufnahme *f*) der ehelichen Gemeinschaft | **faire vie ~ e** | to live together || zusammenleben | **d'une voix ~ e** | with one voice; by common consent || einstimmig; mit allgemeiner Zustimmung.
**commun** *adj* Ⓑ [moyen] | average; mean || durchschnittlich; Durchschnitts...; Mittel... | **échéance ~ e** | average due date || durchschnittlicher Fälligkeitstag *m* | **tare ~ e** | average (mean) tare || durchschnittliche Verpackungskosten *pl.*
**communal** *adj* | borough...; city...; town...; municipal...; parish... | Gemeinde...; gemeindlich; Stadt...; städtisch; Kommunal...; kommunal | **administration ~ e** | municipal (local) (city) administration || Gemeindeverwaltung *f;* städtische Verwaltung | **arrondissement ~** | borough (municipal) district || Gemeindebezirk *m* | **bibliothèque ~ e** | public library || öffentliche Bibliothek *f* (Bücherei *f*) | **bien ~** | city (public) property || Gemeindegut *n;* Gemeindevermögen *n* | **budget ~** | municipal budget || Gemeindehaus-

haltsplan *m* | **caisse** ~ **e** | town (city) chest || Gemeindekasse *f* | **école** ~ **e** ① | parish school || Gemeindeschule *f* | **école** ~ **e** ② | elementary school || Grundschule *f*; Elementarschule | **élections** ~ **es** | municipal elections || Gemeindewahlen *fpl*; Stadtratswahlen | **impôt** ~ ; **taxe** ~ **e** | borough (municipal) tax; rate || Gemeindesteuer *f*; Gemeindeumlage *f*; städtische Umlage | Umlage | **recettes** ~ **es** | rate receipts; city revenue || Gemeindeeinnahmen *fpl*; städtische Einnahmen | **terrain** ~ | parish ground || Gemeindeland *n*; Gemeindegrund *m*.
**communalisation** *f* Ⓐ | putting [sth.] under municipal administration || Übernahme *f* in Gemeindeverwaltung.
**communalisation** *f* Ⓑ | taking [sth.] over as municipal property || Kommunalisierung *f*; Überführung *f* in Gemeindeeigentum.
**communaliser** *v* Ⓐ | ~ **qch.** | to take sth. into (to put sth. under) municipal administration || etw. in Gemeindeverwaltung übernehmen; etw. unter Gemeindeverwaltung stellen.
**communaliser** *v* Ⓑ | ~ **qch.** | to take sth. over as (to turn sth. into) municipal property || etw. kommunalisieren; etw. in Gemeindeeigentum überführen.
**communaliste** *m* | communalist || Kommunalpolitiker *m*.
**communauté** *f* Ⓐ [le public] | **la** ~ | the community || die Allgemeinheit | **le bien de la** ~ | the common (public) weal || das Gemeinwohl; das gemeine Wohl.
**communauté** *f* Ⓑ [comunité] | community || Gemeinschaft *f*; Gemeinschaftlichkeit *f* | **biens de** ~ | common (joint) property || gemeinsames Eigentum *n*; gemeinschaftliches Vermögen *n*; Gesamtgut *n* | ~ **des biens** | community of property || Gütergemeinschaft | ~ **entre cohéritiers** | community of heirs || Erbengemeinschaft | ~ **de droit** | community of rights || Rechtsgemeinschaft | ~ **par indivis;** ~ **par quotes-parts** | community by undivided shares || Gemeinschaft nach Bruchteilen | ~ **d'intérêts** | community of interest || Interessengemeinschaft | ~ **de jouissance** | commonage; right of using sth. in common || mehreren gemeinsam zustehendes Genußrecht *n* | **partage de** ~ | partition (division) of the community || Gemeinheitsteilung *f*; Auseinandersetzung *f* | ~ **de vie conjugale;** ~ **conjugale** | conjugal community (community of life) || eheliche Gemeinschaft (Lebensgemeinschaft) | ~ **de vie domestique** | domestic community || häusliche Gemeinschaft | ~ **de vues** | common views *pl* | Gemeinsamkeit *f* (Übereinstimmung *f*) der Ansichten.
★ ~ **économique** | economic community || Wirtschaftsgemeinschaft | ~ **villageoise** | rural community || Dorfgemeinschaft.
**communauté** *f* Ⓒ [ ~ **des biens**] | joint estate [of husband and wife] || [ehelicher Güterstand *m* der] Gütergemeinschaft *f* | **administration de la** ~ | administration of the community property || Verwaltung *f* der Gütergemeinschaft | ~ **aux (d')acquêts;** ~ **réduite aux acquêts** | community of conquests (of acquisitions) || Errungenschaftsgemeinschaft | **actif de la** ~ | assets of the community || Aktivvermögen *n* der Gütergemeinschaft | ~ **des biens universels** | general community of property || allgemeine Gütergemeinschaft | **exclusion (régime d'exclusion) de** ~ | separation of property || Ausschluß *m* der Gütergemeinschaft; Güterstrennung *m* der Gütertrennung | ~ **de meubles (de biens meubles) et d'acquêts** | community of movables || Fahrnisgemeinschaft | **régime en (de la)** ~ | community of property || eheliche Gütergemeinschaft; Güterstand *m* der Gütergemeinschaft.
★ ~ **conventionnelle** | community of property stipulated by agreement || vertragsmäßige (vertragliche) Gütergemeinschaft | ~ **légale** | statutory community of property || gesetzliche Gütergemeinschaft | ~ **à titre universel** | general community of property || allgemeine Gütergemeinschaft.
**Communauté** *f* Ⓓ | **la** ~ **économique européenne; la CEE** | the European Economic Community; the EEC || die Europäische Wirtschaftsgemeinschaft; die EWG | **la** ~ **européenne de l'énergie atomique; Euratom** | the European Atomic Energy Community; Euratom || die Europäische Atomgemeinschaft; Euratom | **la** ~ **européenne du Charbon et de l'Acier; CECA** | the European Coal and Steel Community; the ECSC || die Europäische Gemeinschaft für Kohle und Stahl; die EGKS; die Montanunion [NB Ces trois communautés ont chacune une existence, des pouvoirs et des fonctions distinctes; on parle néanmoins souvent de «la Communauté Européenne» au singulier, pour désigner l'ensemble] [VIDE: **Communautés** *fpl* ].
★ **la** ~ **des Six** | the Community of (the) Six || die Sechsergemeinschaft | **la** ~ **élargie** | the enlarged Community || die erweiterte Gemeinschaft | **la** ~ **des Neuf** | the Community of (the) Nine || die Neunergemeinschaft.
**Communautés** *fpl* | **les** ~ **européennes** | the European Communities || die Europäischen Gemeinschaften | **la Commission des** ~ **européennes** | the Commission of the European Communities || die Kommission der Europäischen Gemeinschaften [VIDE: **Commission** *f* Ⓑ] | **le Conseil des** ~ **européennes** | the Council of the European Communities || der Rat der Europäischen Gemeinschaften [VIDE: **Conseil** *m* Ⓓ].
★ **la Cour de Justice des** ~ **europeennes** | the Court of Justice of the European Communities || der Gerichtshof der Europäischen Gemeinschaften [VIDE: **Cour** *f* Ⓒ] | **la Cour des Comptes des** ~ **européennes** | the Court of Auditors of the European Communities || der Rechnungshof der Europäischen Gemeinschaften [VIDE: **Cour** *f* Ⓓ].

**Communautés** *fpl, suite*
★ **le Comité Economique et Social des ~ européennes; CES** | the Economic and Social Committee of the European Communities; ESC ‖ Der Wirtschafts- und Sozialausschuß der Europäischen Gemeinschaften [VIDE: **Comité** *m* Ⓑ].
**commune** *f* | parish; community ‖ Gemeinde *f;* Gemeindewesen *n* | **association (syndicat) de ~ s** | association of municipal corporations ‖ Gemeindeverband *m;* Kommunalverband | **maire de la ~** | chairman of the parish council ‖ Gemeindevorsteher *m* | **territoire de la ~** | municipal territory ‖ Gemeindegebiet *n* | **~ champêtre** | rural borough ‖ Landgemeinde *f.*
**Communes** *fpl* | **les ~ ; la Chambre des ~** ① ‖ the House of Commons; the Commons ‖ das Unterhaus | **la Chambre des ~** ② | the Parliament ‖ das Parlament | **membre des ~** ① | Member of the House of Commons ‖ Mitglied *n* des Unterhauses; Unterhausmitglied | **membre des ~** ② | Member of Parliament ‖ Parlamentsmitglied *n* | **aux ~** | in the House of Commons; in the Commons ‖ im Unterhaus.
**communément** *adv* | commonly; generally; ordinarily ‖ allgemein; gewöhnlich; normalerweise; gemeinhin.
**communicable** *adj* | transferable ‖ übertragbar.
**communication** *f* Ⓐ [rapport] | connection ‖ Verbindung *f* | **ligne postale de ~ s aériennes** | connection by air; airmail connection ‖ Luftpostverbindung | **voie de ~** | line of communication ‖ Verkehrsweg *m;* Verkehrsverbindung | **donner (faire) ~ de qch. à q.** | to communicate sth. to sb.; to inform sb. of sth. ‖ jdm. von etw. Kenntnis geben; jdm. etw. zur Kenntnis bringen | **se mettre en ~ avec q.** | to get in connection with sb.; to communicate with sb. ‖ sich mit jdm. in Verbindung setzen.
**communication** *f* Ⓑ [renseignement] | communication; notice ‖ Mitteilung *f;* Bekanntgabe *f* | **~ de documents; ~ de pièces** | discovery (production) (presentation) of documents ‖ Vorlegung *f* (Vorzeigung *f*) von Urkunden (von Belegen) | **donner ~ de pièces** | to produce documents ‖ Belege (Urkunden) vorlegen.
**communication** *f* Ⓒ [**~ téléphonique**] | telephone call [GB]; telephone connection [USA] ‖ Telefonanruf *m;* Telefongespräch *n;* Telefonverbindung | **fausse ~** | wrong connection (number) ‖ falsche Verbindung | **~ interurbaine** | trunk connection (call) ‖ Fernverbindung; Überlandgespräch *n;* Ferngespräch | **~ internationale** | international call ‖ Auslandsgespräch | **~ locale** | local connection (call) ‖ Ortsverbindung; Ortsgespräch | **~ payable à l'arrivée; ~ en P.C.V.** | reversed-charge (transferred-charge); (collect) call ‖ R-Gespräch | **~ personnelle; ~ en conversation personnelle; ~ avec préavis** | personal call [GB]; person-to-person call [USA] ‖ Telefongespräch mit Voranmeldung; V-Gespräch | **~ régionale** | toll call ‖ Verbindung im Vorortsverkehr | **mettre deux abonnés en ~** | to connect two subscribers ‖ zwei Teilnehmer miteinander verbinden *m* | **demander une ~ avec q.** | to place (to put in) (to ask for) (to book) a call to sb. ‖ ein Telefongespräch anmelden | **la ~ est mauvaise** | this is a bad line; the line is bad ‖ die Verbindung ist schlecht | **écouter une ~ ; mettre une ~ sur la table d'écoute** | to tap (to intercept) (to listen in to) a call ‖ ein Telefongespräch abhören.
**communiqué** *m* | official statement; communiqué ‖ amtliche Verlautbarung *f.*
**communiquer** *v* [donner connaissance] | to communicate ‖ mitteilen | **~ avec q. par le téléphone** | to communicate with sb. by telephone ‖ mit jdm. fernmündlich in Verbindung treten | **~ qch. à q.** | to communicate sth. to sb. ‖ jdm. etw. mitteilen.
**communisme** *m* | communism ‖ Kommunismus *m.*
**communiste** *m* Ⓐ | communist ‖ Kommunist *m.*
**communiste** *m* Ⓑ [copropriétaire] | joint owner ‖ Miteigentümer *m.*
**communiste** *adj* | communist(ic) ‖ kommunistisch | **le parti ~** | the communist party; the Communists ‖ die kommunistische Partei; die Kommunisten.
**communité** *f* | community ‖ Gemeinsamkeit *f;* Gemeinschaftlichkeit *f.*
**commutable** *adj* | commutable ‖ umwandelbar.
**commutatif** *adj* | **contrat ~** | commutative contract ‖ Tauschvertrag *m.*
**commutation** *f* | commutation ‖ Umwandlung *f* | **~ de peine** | commutation of a sentence ‖ Umwandlung einer Strafe; Strafumwandlung.
**compagne** *f* [épouse] | partner in life; wife ‖ Lebensgefährtin *f;* Lebenskameradin *f;* Ehefrau *f.*
**compagnie** *f* Ⓐ | company; association ‖ Gesellschaft *f* | **~ par actions; ~ d'actionnaires** | stock (joint stock) company ‖ Aktiengesellschaft *f;* Gesellschaft auf Aktien | **~ d'armement** | shipping (navigation) company ‖ Reederei *f;* Schiffahrtsgesellschaft.
★ **~ d'assurance(s)** | insurance (assurance) company ‖ Versicherungsgesellschaft; Versicherungsunternehmen *n* | **~ d'assurance contre l'incendie** | fire insurance company; fire office ‖ Feuerversicherungsgesellschaft | **~ d'assurance sur la vie** | life insurance (assurance) company; life office ‖ Lebensversicherungsgesellschaft | **~ d'assurance maritime** | marine insurance company; marine office ‖ Seeversicherungsgesellschaft | **~ d'assurances mutuelles** | mutual insurance company ‖ Versicherungsgesellschaft auf Gegenseitigkeit.
★ **~ à charte** | chartered company ‖ privilegierte Gesellschaft; Schutzbriefgesellschaft | **~ de chemins de fer** | railway company ‖ Eisenbahngesellschaft; Eisenbahnunternehmen *n* | **~ de commerce** | commercial company (partnership) ‖ Handelsgesellschaft; Handelsunternehmen *n* | **~ d'exploitation** ①; **~ exploitante** ① | exploitation company ‖ Verwertungsgesellschaft | **~ d'exploitation** ②; **~ exploitante** ② | manage-

ment company ‖ Betriebsgesellschaft | ~ **de finance**; ~ **de financement** | financing (financial) company ‖ Finanzgesellschaft; Finanzierungsgesellschaft; Kapitalgesellschaft | **la** ~ **du gaz** | the gas company; the gas works pl ‖ die Gaslieferungsgesellschaft; das Gaswerk | ~ **d'industrie** | manufacturing company ‖ Industriegesellschaft; Fabrikationsunternehmen n | ~ **de lignes régulières** | liner company ‖ Schiffahrtsgesellschaft | ~ **mère** | parent society ‖ Muttergesellschaft.

★ ~ **de navigation** | shipping (navigation) company; shipping line ‖ Schiffahrtsgesellschaft; Schiffahrtslinie f | **actions de** ~ **de navigation** | shipping shares ‖ Schiffahrtsaktien fpl | ~ **de navigation à vapeur** | steamship (steam navigation) company ‖ Dampfschiffahrtsgesellschaft | ~ **de navigation aérienne** | air navigation company; air company ‖ Luftverkehrsgesellschaft | ~ **de navigation fluviale** | river navigation company ‖ Stromschiffahrtsgesellschaft; Binnenschiffahrtsgesellschaft.

★ ~ **de paquebots** | steamship line ‖ Dampferlinie f | ~ **sœur** | sister (affiliated) (associated) company ‖ Schwestergesellschaft; Zweiggesellschaft; Konzerngesellschaft | ~ **de transports** | transport (transportation) (shipping) company ‖ Beförderungsunternehmen n; Transportgesellschaft; Transportunternehmen | ~ **de transports aériens** | air transport company ‖ Lufttransportgesellschaft | ~ **de transports maritimes** | ocean shipping company ‖ Seetransportgesellschaft | ~ **d'utilité publique** | utility (public utility) company; public utility ‖ gemeinnützige Gesellschaft f (Anstalt f); gemeinnütziges Unternehmen n; gemeinnütziger Betrieb m.

★ ~ **électrique** | power (power supply) (electricity supply) company ‖ Elektrizitäts(lieferungs)gesellschaft | ~ **émettrice** | issuing company ‖ Emissionsgesellschaft | ~ **exploitante** | exploitation (development) company ‖ Betriebsgesellschaft; Verwertungsgesellschaft | **la** ~ **importatrice** | the importing (import) company; the importers pl ‖ die importierende Gesellschaft; die Einfuhrgesellschaft; die Importeure mpl | ~ **particulière**; ~ **privée** | private company (partnership); partnership ‖ Privatgesellschaft; private Gesellschaft; Gesellschaft des bürgerlichen Rechts | ~ **privilégiée** | chartered company ‖ privilegierte Gesellschaft.

**compagnie** f ⓑ [rapports] | company; intercourse ‖ Gesellschaft f; Umgang m | **dame (demoiselle) de** ~ | lady companion ‖ Gesellschafterin f | **mauvaise** ~ | bad (low) company ‖ schlechter Umgang | **n'en déplaise à la** ~ | with all due deference to those present ‖ bei aller Hochachtung für die Anwesenden | **fréquenter la bonne** ~ | to keep good company ‖ guten Umgang pflegen | **vivre en** ~ **de q.** | to live in with sb. ‖ mit jdm. zusammen leben | **voyager en** ~ **de q.** | to travel with sb. ‖ mit jdm. zusammen reisen.

**compagnon** m | compagnon; associate ‖ Gefährte m | ~ **d'armes** | companion-in-arms ‖ Waffengefährte | ~ **de bord** | shipmate ‖ Reisegefährte auf See | ~ **de voyage** ① | travelling companion ‖ Reisebegleiter m | ~ **de voyage** ② | fellow traveller (passenger) ‖ Mitreisender m | ~ **ouvrier** | fellow workman (worker); workman's mate ‖ Arbeitskamerad m.

**compagnonnage** m | trade guild; workers' union ‖ Gesellenverein m; Arbeiterverband m.

**comparabilité** f | comparability ‖ Vergleichbarkeit f.

**comparable** adj | **être** ~ **à qch.** | to be comparable with sth. ‖ mit etw. vergleichbar sein; mit etw. verglichen werden können.

**comparablement** adv | comparably ‖ vergleichsweise | ~ **à q.** | compared (in comparison) with sb. ‖ verglichen (im Vergleich) mit jdm.

**comparaison** f | comparison ‖ Vergleichung f; Vergleich m | ~ **de documents** | comparison (confrontation) of documents ‖ Urkundenvergleichung | ~ **d'écritures** | comparison of handwritings ‖ Schriftvergleichung; Handschriftenvergleichung | ~ **de (des) textes** | comparison of texts ‖ Textvergleichung | ~ **fausse**; ~ **forcée** | poor comparison ‖ hinkender Vergleich | **établir une** ~ **entre qch. et qch.**; **faire la** ~ **de qch. avec qch.** | to make (to draw) a comparison between sth. and sth. ‖ einen Vergleich anstellen zwischen etw. und etw.; einen Vergleich mit etw. auf etw. ziehen | **soutenir (supporter) la** ~ **avec qch.** | to stand (to bear) comparison with sth. ‖ den Vergleich mit etw. aushalten | **sans** ~ ; **hors de toute** ~ | without comparison; beyond (out of) all comparison; incomparable ‖ nicht vergleichbar; nicht zu vergleichen; unvergleichbar; unvergleichlich | **en** ~ **de** | as compared with; in comparison with ‖ im Vergleich zu; verglichen mit | **par** ~ | comparatively; by (by way of) comparison ‖ vergleichsweise; durch Vergleichen; durch Vergleichung.

**comparaître** v | to appear ‖ erscheinen | ~ **par avoué** | to be represented by counsel ‖ anwaltschaftlich (durch einen Anwalt) (durch einen Prozeßbevollmächtigten) vertreten sein (werden) | ~ **en justice**; ~ **devant le tribunal**; ~ **devant le juge** | to appear in (before the) court; to put in an appearance in court ‖ vor Gericht erscheinen; gerichtlich erscheinen | ~ **en personne** | to appear personally (in person); to put in an appearance (a personal appearance) ‖ persönlich (in Person) erscheinen | **appeler (sommer) q. de** ~ ; **citer q. à** ~ | to summon sb. to appear ‖ jdn. vorladen; jdn. laden zu erscheinen | **assigner q. à** ~ **sous peine d'amende** | to subpoena sb. ‖ jdn. unter Strafandrohung laden | **être cité (appelé) à** ~ | to be summoned to appear ‖ vorgeladen werden; zum Erscheinen vorgeladen werden | **faire** ~ **q. devant q.** | to bring sb. before sb. ‖ jdn. vor jdn. bringen.

**comparant** m | **le** ~ | the person appearing ‖ der Erschienene | **les** ~ **s** | the appeared pl ‖ die Erschienenen mpl | **le** ~ **d'une part (de première part)** |

**comparant** *m, suite*
the party of the first part || der Erschienene der einen (der ersten) Partei | **le ~ d'autre part (de deuxième part)** | the party of the second part || der Erschienene der anderen (der zweiten) Partei.

**comparatif** *adj* | comparative || vergleichend | **droit ~** | comparative jurisprudence (law) || Rechtsvergleichung *f;* vergleichende Rechtswissenschaft *f* | **état ~ ; tableau ~** | comparative table || vergleichende Übersicht *f.*

**comparer** *v* | **~ qch. à (avec) qch.** | to compare sth. with sth. || etw. mit etw. vergleichen | **~ une copie avec l'original** | to compare a copy with the original || eine Abschrift mit dem Original vergleichen.

**comparution** *f* | appearance; entering an appearance || Erscheinen *n* | **défaut de ~ ; non-~** | non-appearance; default of appearance; failure to appear || Nichterscheinen *n;* Ausbleiben *n* | **~ en justice; ~ devant le tribunal; ~ devant le juge** | appearance in (before the) court || Erscheinen vor Gericht; gerichtliches Erscheinen | **mandat de ~** | summons *sing* to appear; summons || Vorladung *f* zum Erscheinen (zu erscheinen); Vorladungsbefehl *m;* Ladung *f* zum persönlichen Erscheinen | **~ personnelle** | personal appearance; entering a personal appearance || persönliches Erscheinen.

**compatibilité** *f* | compatibility; associability || Vereinbarkeit *f.*

**compatible** *adj* | **~ avec** | compatible (consistent) with || vereinbar (zu vereinbaren) mit.

**compatriote** *m* | fellow-countryman; compatriot || Landsmann *m;* Angehöriger *m* des gleichen Landes.

**compendieux** *adj* | concise; summarized; brief; condensed || zusammengefaßt; kurzgefaßt; abgekürzt.

**compendium** *m* | abridgment; brief compilation; synopsis; summary; compendium || Grundriß *m;* Abriß *m;* Übersicht *f;* Zusammenfassung *f;* Kompendium *n.*

**compensable** *adj* Ⓐ | compensating || aufrechenbar; ausgleichbar; Ausgleichs . . .

**compensable** *adj* Ⓑ | subject to compensation; which can be compensated || der Aufrechung unterliegend; kompensierbar.

**compensateur** *adj* | compensating; compensatory || ausgleichend; Ausgleichs . . . | **droit ~** | compensatory duty || Ausgleichszoll *m* | **impôt ~** | compensatory tax || Ausgleichssteuer *f* | **tarif douanier ~** | compensatory tariff || Ausgleichszollsatz *m;* Ausgleichszolltarif *m.*

**compensatif** *adj* | compensatory; compensative || ausgleichend; Ausgleichs . . .

**compensation** *f* Ⓐ | compensation; set-off; offset; clearing || Ausgleich *m;* Aufrechnung *f;* Verrechnung *f;* Clearing *n* | **banque de ~** | clearing bank || Clearingbank *f;* Clearinginstitut *n* | **caisse de ~** ① | equalization fund || Ausgleichsfonds *m* | **caisse de ~** ② | indemnity fund || Ausgleichskasse *f;* Entschädigungskasse | **caisse de ~** ③ **chambre (office) de ~** | clearing house (office) || Verrechnungskasse *f;* Verrechnungsstelle *f;* Clearingstelle; Girozentrale *f* | **cours de ~** | clearing rate || Verrechnungskurs *m* | **déclaration de ~** | notice of compensation || Aufrechnungserklärung *f* | **~ des dépens** | compensation of costs || gegenseitige Aufhebung *f* der Kosten; Kostenkompensation *f* | **~ des dépenses** | compensation of expenses || Auslagenverrechnung *f* | **~ des fautes** | compensation of faults || gegenseitiges Aufheben *n* von Fehlern (von Mängeln) | **mesures de ~** | compensatory measures || Ausgleichsmaßnahmen *fpl* | **opération de ~** | compensation business || Kompensationsgeschäft *n* | **paiement en ~** | compensatory payment; compensation || Ausgleichszahlung *f;* Zahlung zum Ausgleich | **taxe de ~** | compensatory charge || Ausgleichsabgabe *f* | **traité de ~** | agreement (treaty) of compensation; clearing agreement || Verrechnungsabkommen *n;* Kompensationsabkommen; Clearingvertrag *m.*
★ **entrer en ~ de qch.** | to make compensation for sth.; to compensate for sth. || etw. ausgleichen | **en ~ de** | as (by way of) compensation for || als (zum) Ausgleich für.

**compensation** *f* Ⓑ [dédommagement] | indemnity; indemnification; damages *pl* || Entschädigung *f;* Ersatz *m;* Ersatzleistung *f* | **caisse de ~** | indemnity fund || Ausgleichskasse *f;* Entschädigungskasse.

**compensatoire** *adj* | compensatory || ausgleichend | **montants ~s** | compensatory amounts || Ausgleichsbeträge *mpl* | **montants ~s adhésion; M.C.A. [CEE]** | accession compensatory amounts || Beitrittsausgleichsbeträge | **montants ~s monétaires; M.C.M.** | monetary compensatory amounts || Währungsausgleichsbeträge | **demande ~** | counter claim || Gegenforderung *f.*

**compensatrice** *adj* | compensating; compensatory || ausgleichend; Ausgleichs . . . | **redevance ~** | compensating charge || Ausgleichsabgabe *f* | **taxe ~** | compensatory (compensating) tax || Ausgleichssteuer *f.*

**compenser** *v* | to compensate; to set off; to offset; to clear || ausgleichen; aufrechnen; gegeneinander verrechnen | **~ les dépens** | to order each party to pay its own costs || die Kosten gegeneinander aufheben | **~ une dette avec une autre** | to set off one debt against another || eine Schuld (Forderung) gegen eine andere aufrechnen | **~ une perte** | to make good a loss || einen Verlust ausgleichen (decken) | **se ~** | to cancel each other out; to compensate each other || sich gegeneinander aufheben; sich ausgleichen.

**compère** *m* Ⓐ | godfather; sponsor || Pate *m;* Gevatter *m.*

**compère** *m* Ⓑ | accomplice || Genosse *m;* Komplize *m;* Helfershelfer *m* | **~ en maçonnerie** | member of a lodge || Logenbruder *m.*

**compérage** *m* Ⓐ [compaternité] | sponsorship || Gevatterschaft *f.*

**compérage** *m* Ⓑ [complicité] | complicity ‖ Mittäterschaft *f.*
**compétemment** *adv* | competently; with competence ‖ in berufener Weise.
**compétence** *f* Ⓐ | competence; competency; jurisdiction ‖ Zuständigkeit *f;* Gerichtsstand *m;* Kompetenz *f* | ~ **de l'arrestation** | competence of the courts where arrestation took place ‖ Gerichtsstand der Ergreifung | **dans le cadre des** ~ **s** | within the sphere of competence ‖ im Rahmen des Zuständigkeitsbereiches | **clause (clause attributive) de** ~ | jurisdiction clause ‖ Zuständigkeitsklausel *f;* Zuständigkeitsvereinbarung *f* | **conflit de** ~ | conflict (clashing) of authority ‖ Zuständigkeitsstreit *m;* Kompetenzstreit; Kompetenzkonflikt *m* | **conflit de** ~ **positif** | overlapping of authority ‖ positiver Kompetenzkonflikt | ~ **de l'infraction commise** | forum actus; forum delicti ‖ Gerichtsstand der begangenen Tat | ~ **en matière des successions** | jurisdiction in inheritance matters ‖ Gerichtsstand der Erbschaft | ~ **à raison de l'administration des biens** | forum gestae administrationis ‖ Gerichtsstand der Vermögensverwaltung.
★ ~ **à raison du domicile** | forum domicilii; legal domicile ‖ Gerichtsstand des Wohnsitzes | ~ **à raison d'un fait illicite** | forum delicti; forum actus ‖ Gerichtsstand der unerlaubten Handlung | ~ **à raison de la matière** | forum rei sitae ‖ dinglicher Gerichtsstand; sachliche Zuständigkeit | **pour des raisons de** ~ | for reasons of competence ‖ zuständigkeitshalber.
★ ~ **ratione loci** | local competence (jurisdiction) ‖ örtliche (territoriale) Zuständigkeit | ~ **ratione materiae** | forum rei sitae ‖ material jurisdiction ‖ sachliche Zuständigkeit; dinglicher Gerichtsstand | ~ **ratione personae** | personal jurisdiction ‖ persönliche Zuständigkeit.
★ ~ **du tribunal** | competence of the court ‖ Gerichtszuständigkeit; Gerichtsstand | ~ **des tribunaux civils** | jurisdiction (competency) (competence) of the civil courts ‖ Zuständigkeit der Zivilgerichte; Zivilgerichtsbarkeit | **décliner la** ~ **d'un tribunal** ① | to plead incompetence ‖ die Zuständigkeit eines Gerichtes bestreiten | **décliner la** ~ **d'un tribunal** ② | to put in a plea in bar of trial ‖ den Einwand der Unzuständigkeit eines Gerichtes bringen | **dépasser (être en dehors de) la** ~ **des tribunaux** | to lie beyond (to be outside) the competence of the courts ‖ außerhalb der Zuständigkeit der Gerichte liegen; nicht zur Zuständigkeit der Gerichte gehören | **rentrer dans la** ~ **d'un tribunal** | to fall within the competence (competence) of a court ‖ in die Zuständigkeit eines Gerichts fallen; zur Zuständigkeit eines Gerichts gehören.
★ ~ **administrative** | competence of the civil authorities ‖ Zuständigkeit der Verwaltungsbehörden | **être attributif de** ~ | to constitute jurisdiction ‖ die Zuständigkeit begründen | ~ **civile** | jurisdiction (competence) of the civil courts ‖ Zuständigkeit in bürgerlichen Rechtsstreitigkeiten; Zuständigkeit der Zivilgerichte | ~ **criminelle;** ~ **pénale** | jurisdiction of the criminal courts; criminal (penal) jurisdiction ‖ Zuständigkeit in Strafsachen (der Strafgerichte) | ~ **exclusive** | exclusive jurisdiction ‖ ausschließliche Zuständigkeit | **avoir** ~ **exclusive** | to have exclusive jurisdiction ‖ ausschließlich zuständig sein | ~ **locale** | local jurisdiction ‖ örtliche Zuständigkeit; Gerichtsstand | ~ **matérielle** | material jurisdiction ‖ sachliche Zuständigkeit | ~ **territoriale** | local jurisdiction ‖ örtliche Zuständigkeit.
★ **avoir** ~ ; **être de la** ~ | to be competent; to have jurisdiction ‖ zuständig sein | **rentrer dans la** ~ **de q.** | to fall within sb.'s competence ‖ in jds. Zuständigkeit fallen.
**compétence** *f* Ⓑ [attribution] | power(s) ‖ Befugnis *f* | **les** ~ **s conférées** | the powers conferred ‖ die zugewiesenen (übertragenen) Befugnisse *fpl.*
**compétence** *f* Ⓒ [aptitude] | **avec** ~ | competently ‖ in berufener Weise | **de** ~ ( ~ **s) notoire(s)** | of a recognized competence ‖ von anerkannt hervorragender Befähigung.
**compétent** *adj* Ⓐ | competent ‖ zuständig; kompetent | **autorité** ~ **e** | competent authority ‖ zuständige Behörde *f* | **les instances** ~ **es** | the competent (responsible) authorities ‖ die zuständigen Stellen *fpl* | **portion** ~ **e** | compulsory portion; reserve ‖ Pflichtteil *m* | **le service** ~ | the competent (responsible) office (department) ‖ die zuständige Dienststelle *f* | **de source** ~ **e** | from (on) competent authority ‖ von zuständiger (berufener) (maßgebender) Seite | **in** ~ | not competent; incompetent ‖ nicht zuständig; unzuständig | **être** ~ | to be competent; to have jurisdiction ‖ zuständig sein | **exclusivement** ~ | exclusively competent ‖ ausschließlich zuständig.
**compétent** *adj* Ⓑ | qualified ‖ befähigt; qualifiziert | **d'un âge** ~ | of responsible age; of legal competency ‖ in geschäftsfähigem Alter; geschäftsfähig | ~ **en matière de finance** | conversant with finance (with financial matters) ‖ in finanziellen Angelegenheiten (Dingen) bewandert | **in** ~ | not qualified; unqualified ‖ nicht befähigt.
**compéter** *v* Ⓐ [appartenir de droit] | ~ **à q.** | to belong to sb. by right ‖ jdm. rechtmäßig (von Rechts wegen) zustehen.
**compéter** *v* Ⓑ [être de la compétence] | to come within the competency ‖ zur Zuständigkeit gehören.
**compétiteur** *m* Ⓐ | competitor; rival ‖ Mitbewerber *m;* Wettbewerber *m;* Konkurrent *m.*
**compétiteur** *m* Ⓑ | candidate ‖ Bewerber *m;* Kandidat *m.*
**compétitif** *adj* [compétiteur *adj;* concurrentiel *adj*] | competing; competitive ‖ Wettbewerbs ...; Konkurrenz ... | **à des prix** ~ **s** | at competitive prices; competitively priced ‖ zu wettbewerbsfähigen (konkurrenzfähigen) Preisen.
**compétition** *f* | competition; rivalry ‖ Wettbewerb *m;*

**compétition** *f, suite*
  Mitbewerb *m;* Konkurrenz *f* | **sévère** ~ | strong competition || scharfe Konkurrenz.
**compétitivité** *f* | ability to compete || Wettbewerbsfähigkeit *f* | **avoir un haut degré de** ~ | to be highly competitive || in hohem Maße konkurrenzfähig sein.
**compétitrice** *f* | woman competitor; competitress || Mitbewerberin *f;* Konkurrentin *f.*
**compétitrice** *adj* | competing; competitive || Wettbewerbs...; Konkurrenz...
**compilateur** *m* | compiler || Zusammensteller *m.*
**compilation** *f* | compilation; compiling || Zusammenstellung *f;* Sammlung *f.*
**compiler** *v* | to compile || zusammenstellen; zusammentragen; sammeln.
**complaignant** *m* | plaintiff; complainant || Kläger *m.*
**complaignant** *adj* | complaining || klagend; klägerisch.
**complaindre** *v* | to complain || sich beklagen.
**complainte** *f* | complaint || Klage *f.*
**complaisance** *f* [acte de ~] | courtesy; favour [GB]; favor [USA]; obligingness || Gefälligkeit *f;* Gefallen *n* | **acceptation de** ~ | accommodation acceptance || Gefälligkeitsakzept *n* | **billet (effet) (papier) de** ~ | accommodation bill (note) (paper) || Gefälligkeitswechsel *m;* Gefälligkeitsakzept *n.*
**complémentaire** *adj* | supplementary; additional; complementary || ergänzend; zusätzlich; Ergänzungs... | **assurance** ~ | additional insurance || Zusatzversicherung *f;* zusätzliche Versicherung | **écriture** ~ | supplementary entry || Nachbuchung *f;* Ergänzungsbuchung; Ergänzungseintrag *m* | **élection** ~ | by-election || Nachwahl *f;* Ersatzwahl; Ergänzungswahl; Zusatzwahl | **pour renseignements** ~ **s** | for fuller information || für weitere Angaben.
**complet** *m* | **effectif au** ~ | full complement || volle Besatzung *f.*
**complet** *adj* | complete; entire || vollständig | **adresse** ~ **ète** | full address || volle (vollständige) Adresse *f* | **échec** ~ | total failure || vollkommener (vollständiger) Fehlschlag *m* | **exposé** ~ | full statement || umfassende Erklärung *f* (Darstellung *f*) | **jeu** ~ ; **série** ~ **ète** | full set || voller (vollständiger) Satz *m* | **manque** ~ **de qch.** | utter lack (complete absence) of sth. || vollständiger Mangel *m* an etw. | **rapport** ~ | full (comprehensive) report || umfassender (erschöpfender) Bericht *m* | **ruine** ~ **ète** | complete (total) ruin || vollständiger Zusammenbruch *m* (Ruin *m*).
**complètement** *m* | completion; filling up || Vervollständigung *f;* Ergänzung *f;* Auffüllung *f.*
**complètement** *adv* | completely; totally; wholly; fully || vollständig; gänzlich; ganz; total; voll; völlig; vollends.
**compléter** *v* Ⓐ [rendre complet] | to complete; to make complete || vervollständigen; vollständig machen.
**compléter** *v* Ⓑ [suppléer] | to supplement; to complement; to make up || ergänzen.
**compléter** *v* Ⓒ [rendre parfait] | to finish; to finish off; to perfect || beendigen; abschließen.
**complétif** *adj* | completive; completory || vervollständigend.
**complexe** *adj* | complicated; intricate || schwierig; kompliziert.
**complexité** *f* | complexity; intricacy || Schwierigkeit *f;* Kompliziertheit *f.*
**complication** *f* | complication || Verwickelung *f* | **éviter des** ~ **s** | to avoid (to eliminate) complications || Komplikationen vermeiden.
**complice** *m* | accessory; accomplice; aider and abettor || jd., der Beihilfe zu einer strafbaren Handlung leistet; Mittäter *m;* Helfershelfer *m* | ~ **en adultère** | accessory to adultery; corespondent || am Ehebruch Beteiligter *m* | ~ **par assistance** | accessory after the fact; abettor || Begünstigter *m* | **les** ~ **s d'un crime** | the accessories (accomplices) of a crime || die Mittäter *mpl* eines Verbrechens | **être** ~ **d'un crime** | to be an accomplice (an accessory) in a crime || Mittäter eines Verbrechens sein; bei der Begehung eines Verbrechens mitwirken | ~ **par instigation** | accessory before the fact; abettor || Anstifter *m* | **charger un** ~ | to impeach an accomplice || einen Mittäter belasten; gegen einen Mittäter belastend aussagen.
**complicité** *f* Ⓐ | complicity | Teilnahme *f* [an einer strafbaren Handlung] | ~ **par assistance** | aiding and abetting; abetment || Mittäterschaft *f;* Beihilfe *f* | ~ **de contrefaçon** | contributory infringement || gemeinsame (gemeinschaftliche) Verletzung *f* | ~ **après coup** | assistance after the fact || Begünstigung *f* | **agir de** ~ **avec q.** | to act in complicity with sb. || mit jdm. strafbar zusammenwirken.
**complicité** *f* Ⓑ [collusion] | connivance; collusion || strafbares Einvernehmen *n;* Kollusion *f.*
**compliqué** *adj* | complicated; intricate; elaborate || schwierig; verwickelt; kompliziert.
**compliquer** *v* | to complicate || verwickeln; schwierig machen | **se** ~ | to become complicated (involved) || schwierig (verwickelt) (kompliziert) werden.
**complot** *m* | plot; conspiracy || Anschlag *m;* Verschwörung *f;* Komplott *n* | **chef de** ~ | ringleader || Rädelsführer *m* | ~ **terroriste** | terrorist plot || Terroristenanschlag *m* | **s'affilier à un** ~ | to join (to take part) in a conspiracy || an einem Komplott teilnehmen | **déjouer un** ~ | to defeat (to foil) (to frustrate) a plot || einen Anschlag (ein Komplott) vereiteln | **faire le** ~ **de faire qch.** | to plot (to conspire) to do sth. || sich verschwören, um etw. zu tun | **former (monter) (ourdir) (tramer) un** ~ **contre q.** | to plot (to conspire) against sb.; to lay (to devise) (to hatch) a plot against sb. || eine Verschwörung gegen jdn. anzetteln; ein Komplott gegen jdn. schmieden.
**comploter** *v* | to conspire; to plot; to lay (to devise) (to hatch) a plot || sich verschwören; sich heimlich verabreden; ein Komplott schmieden; konspirie-

ren | ~ **un crime** | to plan a crime || ein Verbrechen vorbereiten.
**comploteur** *m* | plotter; conspirator || Verschwörer *m*; an einer Verschwörung Beteiligter.
**comportement** *m* | behaviour [GB]; behavior [USA] || Verhalten *n* | **le ~ des consommateurs** | consumer behaviour || Verhalten der Verbraucher | **le ~ du marché** | the behaviour of the market || das Marktverhalten.
**comporter** *v* Ⓐ [permettre] | to allow of; to admit of || zulassen; erlauben; dulden | **règle qui ne comporte pas d'exceptions** | rule which does not permit of exceptions || Regel *f*, welche keine Ausnahmen zuläßt.
**comporter** *v* Ⓑ [renfermer] | to comprise; to include || mit sich bringen; einschließen | **~ un engagement (une obligation)** | to imply a commitment || eine Verpflichtung mit einschließen | **~ une majoration de prix** | to comprise (to include) a price increase || eine Preiserhöhung einschließen (mit sich bringen).
**comporter** *v* Ⓒ [nécessiter] | to require; to call for || erforderlich machen.
**comporter** *v* Ⓓ [se conduire] | **se ~** | to conduct os.; to behave || sich betragen; sich benehmen.
**composé** *adj* | **article ~** | combined (compound) entry || Gesamteintrag *m* | **intérêt ~** | compound interest || Zinseszins *m*.
**composer** *v* Ⓐ [s'accommoder] | to compromise; to come to terms (to a compromise) (to an arrangement) (to an understanding) || sich verständigen; sich vergleichen; zu einer Verständigung (zu einem Vergleich) kommen.
**composer** *v* Ⓑ [avec ses créanciers] | to make a composition with one's creditors || sich mit seinen Gläubigern einigen (verständigen); einen Vergleich mit den Gläubigern schließen; mit den Gläubigern akkordieren.
**composer** *v* Ⓒ [créer] | to compose; to create || schaffen; verfassen | **~ un ouvrage** | to create a work || ein Werk schaffen.
**composer** *v* Ⓓ [mettre en musique] | to compose; to set [sth.] to music || komponieren; vertonen.
**composer** *v* Ⓔ [constituer] | to form; to compose || bilden.
**compositeur** *m* Ⓐ [amiable ~] | mediator; arbitrator || Vermittler *m*; Schlichter *m*.
**compositeur** *m* Ⓑ [~ de musique] | composer; musical composer || Tondichter *m*; Komponist *m*.
**composition** *f* Ⓐ [compromis] | arrangement; settlement; composition; compromise || Vergleich *m*; Verständigung *f*; gütliche Abmachung *f*; Beilegung *f*; Kompromiß *m* | **entrer en ~ avec q.** | to come to terms (to a compromise) (to an arrangement) (to an understanding) with sb. || sich mit jdm. vergleichen (verständigen) (einigen); mit jdm. einen Vergleich schließen; mit jdm. zu einem Vergleich (zu einer Verständigung) kommen.
**composition** *f* Ⓑ [atermoiement; concordat] | composition; arrangement with one's creditors || Ver-
ständigung *f* (Vergleich *m*) mit den Gläubigern; Zwangsvergleich *m*; Akkord *m*.
**composition** *f* Ⓒ [constitution] | composition; constitution; forming || Zusammensetzung *f*; Bildung *f* | **~ d'un comité** | composition of a committee || Zusammensetzung eines Ausschusses.
**composition** *f* Ⓓ [indemnité] | compensation; settlement || vergleichsweise gezahlte Entschädigung *f*.
**composition** *f* Ⓔ [œuvre] | creation; work || Geisteswerk *n*; Schöpfung *f*; Werk *n*.
**composition** *f* Ⓕ [~ musicale] | composition; musical composition || Musikwerk *n*; Tonschöpfung *f*; Werk der Tonkunst; Komposition *f*.
**compréhensibilité** *f* | comprehensibility || Begreifbarkeit *f*; Verständlichkeit *f*.
**compréhensible** *adj* | comprehensible; understandable; intelligible || verständlich; faßlich; begreiflich.
**compréhensif** *adj* | comprehensive; inclusive || umfassend; einschließlich.
**comprendre** *v* Ⓐ [renfermer] | to comprise; to include || mit einbegreifen; einschließen; enthalten; in sich schließen | **~ qch. dans un inventaire** | to include sth. in an inventory || etw. in ein Verzeichnis (in ein Inventar) aufnehmen (mit aufnehmen).
**comprendre** *v* Ⓑ [concevoir] | to understand; to comprehend; to conceive || verstehen; begreifen; erfassen.
**compression** *f* | curtailment; cutback; retrenchment || Einschränkung *f*; Kürzung *f* | **~ des dépenses** | cutback (reduction) of expenditure || Kürzung (Einschränkung) der Ausgaben | **~ des dépenses budgétaires** | budget retrenchment; curtailment of budget expenditure || Kürzung (Einschränkung) der Haushaltsausgaben.
**compris** *part* | included; inclusive; including || einbegriffen; inbegriffen; einbezogen; einschließlich | **non ~** | exclusive; excluding || nicht inbegriffen; ausschließlich | **tout ~** | inclusive; including || alles eingeschlossen (inbegriffen) | **conditions, tout ~** | inclusive terms || Preise *mpl* einschließlich Licht und Bedienung | **y ~ ...** | including ...; ... included || einschließlich ...; ... eingeschlossen; ... inbegriffen | **jusqu'à et y ~ le 31 décembre** | up to and including December 31st || bis zum 31. Dezember einschließlich.
**compromettant** *adj* | compromising; incriminating || bloßstellend; kompromittierend.
**compromettre** *v* Ⓐ [exposer] | **se ~** ; **~ sa réputation** | to compromise one's reputation || seinen Ruf bloßstellen.
**compromettre** *v* Ⓑ [mettre en péril] | to endanger; to imperil; to jeopardize || gefährden; der Gefahr aussetzen; in Gefahr bringen | **~ l'autorité de q.** | to impair sb.'s authority || jds. Autorität untergraben | **~ son crédit; se ~** | to imperil one's credit || seinen Kredit gefährden | **~ son honneur** | to jeopardize one's hono(u)r || seine Ehre aufs Spiel setzen | **~ l'impôt** | to prejudice the tax || die Steuer gefährden | **~ ses intérêts** | to jeopardize

**compromettre** v Ⓑ *suite*
one's interests ‖ seine Interessen gefährden | ~ **sa réputation** | to imperil one's good name ‖ seinen guten Ruf gefährden.

**compromettre** v Ⓒ | to agree (to stipulate); to submit [sth.] to arbitration ‖ ein Schiedsgericht vereinbaren; schiedsgerichtliche (schiedsrichterliche) Entscheidung vereinbaren.

**compromettre** v Ⓓ [accepter l'arbitrage] | to accept arbitration ‖ sich auf ein Schiedsverfahren (schiedsgerichtliches Verfahren) einlassen.

**compromettre** v Ⓔ [soumettre à l'arbitrage] | to arbitrate; to submit a matter to arbitration ‖ eine Sache durch Anrufung eines Schiedsgerichts klären.

**compromettre** v Ⓕ [faire un compromis] | to compromise; to make a compromise ‖ sich vergleichen; einen Vergleich schließen.

**compromis** m Ⓐ [~ d'arbitrage] | arbitration bond (agreement) ‖ Schiedsvertrag m; Schiedsabkommen n | ~ **d'avaries** | average bond ‖ Havarievereinbarung f.

**compromis** m Ⓑ [accommodement] | compromise; arragement ‖ Vergleich m; Kompromiß n | ~ **arbitral** | compromise made before an arbitrator ‖ vor einem Schiedsrichter geschlossener Vergleich | **effectuer (faire) (passer) (arriver à) un** ~ | to make (to come to) an arrangement (a compromise); to effect a compromise ‖ einen Vergleich schließen; zu einem Vergleich kommen; sich vergleichen | **obtenir un** ~ **avec ses créanciers** | to compound with one's creditors ‖ mit seinen Gläubigern zu einer Einigung kommen.

**compromis** *part* | **être** ~ **dans un crime** | to be implicated in a crime ‖ in ein Verbrechen verwickelt sein | **être** ~ **dans une faillite** | to be involved in a bankruptcy ‖ an einem Konkurs beteiligt sein.

**compromissaire** m | arbitrator who is nominated as the result of a compromise ‖ auf Grund eines Vergleiches benannter Schiedsrichter m.

**compromission** f | compromising ‖ Kompromittierung f.

**compromissionnaire** adj | compromising ‖ Vergleichs...

**compromissoire** adj | arbitration . . . ‖ schiedsrichterlich; Schieds . . . | **clause** ~ | arbitration clause ‖ Schiedsklausel f | **peine** ~ | penalty fixed by an arbitrator ‖ schiedsrichterlich festgesetzte Strafe f.

**comptabiliaire** adj | relating to bookkeeping (accounting) ‖ Buchführungs . . . ; Buchhaltungs . . . | **erreur** ~ | bookkeeping error ‖ Buchungsfehler m.

**comptabilisation** f | bookkeeping; accounting ‖ Buchführung f; Buchhaltung f | ~ **en partie double** | double-entry bookkeeping ‖ doppelte Buchführung | ~ **en partie simple** | single-entry bookkeeping ‖ einfache Buchführung.

**comptabiliser** v | to record, to enter in the accounts (in the books) ‖ buchen; verbuchen; eintragen.

**comptabilité** f Ⓐ | bookkeeping; accounting; accountancy; bookkeeping (accounting) system (set-up) ‖ Buchführung f; Rechnungsführung f; Rechnungswesen n; Buchhaltung f; Buchführungssystem n | **agent de** ~ | accountant; auditor ‖ Buchprüfer m; Buchsachverständiger m; Bücherrevisor m | ~ **de banque;** ~ **bancaire** | bank bookkeeping ‖ Bankbuchführung | **chef de** ~ **(de la** ~ **)** | chief accountant; accountant general ‖ Buchhaltungsleiter m; Buchhaltungsvorstand m; Oberbuchhalter m | **commission de** ~ | audit committee ‖ Buchprüfungsausschuß m | ~ **deniers** | accounts; financial records ‖ Finanzbuchhaltung | **livre de** ~ | account (accounting) book; ledger ‖ kaufmännisches Buch n; Kontobuch n | ~ **matière** | materials accounting records; stock records; book records of stock; stock and processing records ‖ Lagerbestandsbuchhaltung; Lagerbuchführung | ~ **en partie double** | double-entry bookkeeping; bookkeeping (accounting) by double entry ‖ doppelte Buchführung | ~ **en partie simple** | single-entry bookkeeping; bookkeeping (accounting) by single entry ‖ einfache Buchführung | **plan de** ~ | accounting plan ‖ Kontenplan m; Kontenrahmen m | ~ **de prix de revient** | cost accounting ‖ Selbstkostenberechnung f; Kostenberechnung | ~ **salaires** | personnel accounting ‖ Lohnbuchhaltung | ~ **de sociétés** | company bookkeeping ‖ Gesellschaftsbuchführung | **vérification de** ~ | audit (auditing) of accounts; auditing ‖ Buchprüfung f; Bücherrevision f; Rechnungsprüfung.

★ ~ **commerciale** | commercial bookkeeping ‖ Handelsbuchführung | ~ **financière** | financial bookkeeping (accounting) ‖ Finanzbuchführung | ~ **fiscale** | tax accounting ‖ Steuerbuchhaltung | ~ **industrielle** Ⓛ | industrial bookkeeping ‖ Industriebuchführung | ~ **industrielle** Ⓜ | shop accounting ‖ Betriebsbuchführung | ~ **mécanographique** | mechanical (computer) book-keeping system ‖ Maschinenbuchführung | ~ **régulière** | keeping proper business books ‖ ordnungsgemäße Buchführung | ~ **régulièrement tenue** | properly-kept books (accounts) ‖ ordnungsgemäß geführte Buchhaltung | **tenir la** ~ | to keep the books (the accounts); to do the accounting (the bookkeeping) ‖ die Bücher (die Buchhaltung) führen; buchführen.

**comptabilité** f Ⓑ [bureau de la ~ ; service de la ~ ] | accounts (accounting) (accountant's) department ‖ Buchhaltungsabteilung f; Buchhaltung f; Buchhalterei f; Rechnungsbüro n.

—**-espèces** f | cash bookkeeping ‖ Kassenbuchführung f.

—**-matière** f | store bookkeeping; stock accounting ‖ Lagerbuchführung f.

**comptable** m | accountant; bookkeeper ‖ Buchhalter m | **place (poste) de** ~ | accountantship; position as accountant ‖ Posten m (Stelle f) als Buchhalter; Buchhalterstelle | **profession de** ~ | accountancy ‖ Berufsstand m der Buchprüfer (der Buchsachver-

ständigen) | ~ **contrôleur** | auditor || Buchprüfer *m;* Bücherrevisor *m.*
**comptable** *adj* Ⓐ | bookkeeping ...; relating to bookkeeping || Buchhaltungs...; Buchführungs... | **agent** ~ | accountant; auditor || Buchprüfer *m;* Rechnungsprüfer *m;* Bücherrevisor *m* | **année** ~ ; **exercice** ~ ① | business (trading) (financial) (fiscal) (accounting) year || Rechnungsjahr *n;* Wirtschaftsjahr; Betriebsjahr | **exercice** ~ ② | accounting period || Wirtschaftsperiode *f;* Rechnungsperiode | **caissier** ~ | cashier and bookkeeper || Kassierer und Buchhalter | **chef** ~ | chief accountant; accountant general || Buchhaltungsleiter *m;* Oberbuchhalter *m* | **écriture** ~ | book entry || Bucheintrag *m;* Buchführungseintrag | **falsification d'écritures** ~ **s** | falsification of accounts || Bücherfälschung *f;* Buchfälschung | **examen** ~ | audit; examination of the books || Buchprüfung *f;* Bücherrevision *f* | **expert** ~ | chartered (incorporated) accountant || Buchsachverständiger *m* | **profession d'expert** ~ | accountancy || Berufsstand *m* der Buchprüfer | **gestion** ~ | accounting || Rechnungsführung *f;* Buchführung *f* | **livres** ~ **s** | account (accounting) books; books of account; commercial books; ledgers || Handelsbücher *npl;* Kontobücher; kaufmännische Bücher | **période** ~ | accounting period || Abrechnungsperiode *f;* Rechnungsperiode | **pièce** ~ ; **quittance** ~ | accountable (formal) receipt; bookkeeping voucher || Buchungsquittung *f;* Buchungsbeleg *m;* Rechnungsbeleg | **place** ~ | place (position) as bookkeeper; accountantship || Buchhalterstelle *f;* Buchhalterposten *m* | **valeur** ~ | book value || Buchwert *m* | **valeur** ~ **brute** | gross book value || Bruttobuchwert *m* | **vérificateur** ~ | chartered accountant; auditor || beeidigter Buchprüfer (Wirtschaftsprüfer).
**comptable** *adj* Ⓑ [responsable] | accountable; responsible; answerable || rechenschaftspflichtig; verantwortlich; zur Rechenschaft verpflichtet | **être** ~ **de qch.** | to be accountable (to be responsible) (to have to account) for sth. || für etw. verantwortlich sein (die Verantwortung tragen).
— **-receveur** *m* | inspector (collector) of taxes || Steuerinspektor *m;* Steuereinnehmer *m.*
**comptage** *m* | counting; count || Zählung *f* | ~ **de la circulation** | traffic census || Verkehrszählung | **re** ~ | recount || Nachzählung.
**comptant** *m* | cash; ready cash || Bargeld *n;* bares Geld | **achat au** ~ | cash purchase; purchase; purchase for (against) cash || Kauf *m* gegen bar; Barkauf; Kassakauf | **affaire (marché) (négociation) (opération) au** ~ | cash bargain (business) (deal) (transaction); business on cash terms; dealing for money; money bargain || Bargeschäft *n;* Kassagschäft; Barabschluß *m;* Abschluß gegen bar (gegen Barzahlung) (gegen Kassa) | **conditions au** ~ | spot terms || Bedingungen *fpl* bei sofortiger Barzahlung | ~ **contre documents** | cash against documents || Barzahlung *f* (Kassa *f*) gegen Papiere | **en-**

**chères au** ~ | cash bid || Bargebot *n* | **escompte au** ~ | cash discount; discount for cash || Barzahlungsrabatt *m;* Kassakonto *m;* Diskont *m* bei Barzahlung | ~ **avec escompte** | cash less discount || Barzahlung *f* unter Diskontabzug | **paiement au** ~ | cash payment; payment in cash || Barzahlung *f;* Zahlung in bar | **prix au** ~ | cash price || Barpreis *m;* Kassapreis; Preis bei Barzahlung | **règlement au** ~ | cash (financial) settlement; settlement in cash || Barabfindung *f;* Barablösung *f;* Barregulierung *f* | **valeur au** ~ | value in cash; cash (realization) value || Barwert *m* | **valeurs au** ~ | securities dealt in for cash || gegen bar gehandelte Werte *mpl* (Wertpapiere *npl*) | **vente au** ~ | cash sale; sale for (against) cash || Verkauf *m* gegen bar; Barverkauf *m;* Kassaverkauf.
★ ~ **net** | net cash || bar ohne Abzug | **payable au** ~ | payable in cash; cash || in bar zahlbar; bar zu zahlen | **acheter au** ~ | to buy for (against) cash || bar kaufen; gegen bar (gegen Kasse) kaufen | **payer au** ~ | to pay cash (in cash) (in ready money) || in bar bezahlen; bar zahlen | **vendre au** ~ | to sell for cash || gegen bar verkaufen | **au** ~ | in (for) cash; in ready money; cash down || gegen bar; gegen Barzahlung; gegen Kasse.
**comptant** *adj* | cash; ready | bar; Bar... | **achat** ~ (~**-compté**) | purchase for (against) cash; cash purchase || Kauf *m* gegen bar; Barkauf; Kassakauf | **argent** ~ | ready cash (money); cash (money) in hand; cash || bares Geld *n;* Bargeld | **argent** ~ | cash (money) down || gegen bar; in bar; gegen Barzahlung | **perte en argent** ~ | nett loss; loss of money || Barverlust *m;* Geldverlust | **paiement** ~ ; **paiement argent** ~ | cash payment; payment in cash || Barzahlung *f;* Zahlung in bar | **prix** ~ | cash price || Barpreis *m;* Kassapreis; Preis bei Barzahlung | **vente** ~ | cash sale; sale for cash || Verkauf *m* gegen bar; Barverkauf; Kassageschäft *n* | **payer argent** ~ | to pay cash (in cash) (cash down) || in bar zahlen; barzahlen.
**comptant** *adv* | **enchères payables** ~ | cash bid || Bargebot *n* | **acheter** ~ | to buy for (against) cash || bar kaufen; gegen bar (gegen Kasse) kaufen | **payer** ~ ; **verser** ~ | to pay cash (in cash) (cash down) || in bar zahlen; barzahlen.
**compte** *m* Ⓐ | calculation || Rechnung *f;* Berechnung *f* | **mé** ~ | miscalculation; error (mistake) in calculation || Rechenfehler *m;* Berechnungsfehler | ~ **de revient** | calculation of cost; cost accounting Kostenberechnung; Unkostenberechnung.
**compte** *m* Ⓑ | account || Rechnung *f* | ~ **d'achat** | account for goods purchased; purchases account; invoice || Einkaufsrechnung; Warenrechnung; Faktura *f* | **affaires de** ~ **s** | accounts; accountancy; bookkeeping || Rechnungswesen *n;* Buchhaltungswesen | ~ **d'agio** | premium account || Agiorechnung | ~ **de l'année** | annual (yearly) account || Jahresrechnung | **approbation des** ~ **s** | approval of the accounts || Genehmigung der Rechnung | **apurement des** ~ **s** | auditing and verifying of the

**compte** *m* Ⓑ *suite*
accounts || Prüfung *f* der Bücher und Bescheinigung ihrer Richtigkeit | **arrêté de** ~ ; **clôture des** ~**s** | balance (closing) (balancing) of accounts || Rechnungsabschluß *m* Kontoabschluß | **arrêté du** ~ **de caisse** | balancing (closing of) the cash account || Kassenabschluß *m* | **pour le** ~ **d'autrui** ① | for (on) third party account; for the account of a third party || auf (für) Rechnung Dritter; für dritte Rechnung | **pour le** ~ **d'autrui** ② | on clients' account || auf Kundenrechnung | **assurance pour le** ~ **d'autrui** | insurance for third party account || Versicherung *f* für fremde Rechnung (für Rechnung Dritter) | **chambre des** ~ **s**; **cour des** ~ **s** ① | [the] Audit Office || Rechnungskammer *f*; Oberrechnungskammer; Rechnungshof *m* | **cour des** ~ **s** ② | revenue court || Finanzgericht *n* | **cour des** ~ **s** ③ | board of tax appeals || Oberfinanzgericht | **commissaire des** ~ **s** | auditor || Rechnungsprüfer *m*; Buchprüfer; Kontrollstelle *f* [S] | ~ **de commission** | account of commission || Kommissionsrechnung; Provisionsrechnung | **en (de)** ~ **à demi** | on (for) joint account || für (auf) gemeinschaftliche Rechnung | ~ **de dépenses;** ~ **des frais** | account of charges (of expenses) (of disbursements) || Kostenrechnung; Spesenrechnung; Spesennota *f* | ~ **d'envoi** | shipping invoice || Versandrechnung | ~ **de l'exercice** | annual (yearly) account || Jahresrechnung | **extrait de** ~ | abstract (statement) of account; account current || Rechnungsauszug *m*; Kontoauszug; Kontenauszug | ~ **d'intérêt(s)** | account of interest; interest account || Zins(en)rechnung; Zinsenkonto *n*; Zinsnota *f* | **livre des** ~ **s** | account (accounting) (business) book; ledger || kaufmännisches Buch *n*; Kontobuch | **mise en** ~ | billing; charge; charging || Inrechnungsstellung *f*; Berechnung *f* | **monnaie de** ~ | money of account || Rechnungswährung *f*; Rechnungsmünze *f* | **paiement à** ~ | payment on account; instalment || Teilzahlung *f*; Abschlagszahlung; Ratenzahlung; à conto-Zahlung | **pré** ~ | previous deduction from an account || Vorausabzug *m* von einer Rechnung | ~ **des profits et pertes;** ~ **pertes et profits** | profit and loss account || Gewinn- und Verlustrechnung | **prise en** ~ | entry in the account(s) || buchmäßige Erfassung | **reddition de** ~ | rendering of accounts || Rechnungslegung *f* | **action (demande) en reddition de** ~ | action for a statement of accounts || Klage *f* auf Rechnungslegung | **règlement d'un** ~ | adjustment (settlement) of an account || Glattstellung *f* (Abrechnung *f*) (Ausgleichung *f*) eines Kontos | **règlement de** ~ **annuel** | annual (yearly) closing of an account || Jahresabschluß *m*; Jahresabrechnung; Abrechnung *f* am (zum) Jahresschluß | **règlement de** ~ **s** | closing of accounts || Rechnungsabschluß *m* | **relevé de** ~ **(de** ~**s)** | statement of account(s); statement || Rechnungsaufstellung *f*; Rechnungsauszug *m*; Kontenauszug; Kontoauszug | **résidu de** ~ | balance due (owing) || geschuldeter Restbetrag *m*; Restschuld; Schuldrest *m* | ~ **de retour** ① | account of return (of goods returned); return account || Rückrechnung; Retourrechnung | ~ **de retour** ② | banker's ticket || Wechselretourrechnung | **solde de** ~ ① | settlement || Abrechnung; Ausgleichung *f* | **solde de** ~ ② | balance of account; balance due || Rechnungsabschluß *m*; Rechnungssaldo *m* | **unité de** ~ | unit of account || Rechnungseinheit *f* | ~ **de vente** | account sales; sale invoice || Verkaufsrechnung | **vérificateur de** ~ **s** | auditor || Buchprüfer *m*; Bücherrevisor *m*; Rechnungsprüfer | **vérification des** ~ **s** | audit (auditing) of accounts; auditing || Rechnungsprüfung *f*; Buchprüfung; Bücherrevision *f*.

★ ~ **courant** | current account; account current || laufende Rechnung; Kontokorrent *n* | **avance en** ~ **courant** | advance on current account (on overdraft); loan on overdraft; overdraft || Kontokorrentkredit *m*; Kontokorrentdarlehen *n* | ~ **s courants débiteurs** | current advances || Kontokorrentkredite *mpl* | ~ **s courants débiteurs en blanc** | unsecured current advances || ungesicherte Kontokorrentkredite | ~ **s courants débiteurs gagés** | secured current advances || gesicherte Kontokorrentkredite.

★ ~ **conjoint;** ~ **joint** | joint (joint venture) account || gemeinsame Rechnung; Metarechnung | ~ **définitif;** ~ **final** | final (closing) account || Schlußrechnung; Schlußabrechnung | ~ **ouvert** | open (current) account || offene (laufende) Rechnung | **pour mon propre et unique** ~ | for my own (sole) account || auf meine alleinige Rechnung | ~ **semestriel** | half-yearly (semiannual) account || Halbjahresrechnung | ~ **spécifié** | detailed account || detaillierte (spezifizierte) Rechnung.

★ **apurer les** ~ **s** | to audit and verify the accounts || die Bücher prüfen und ihre Richtigkeit bescheinigen | **arrêter un** ~ | to close an account || eine Rechnung abschließen | **avoir un** ~ **(être en** ~**) chez q.** | to have an account with sb. || mit jdm. in Rechnung stehen | **être en** ~ **courant avec q.** | to have a current account with sb. || mit jdm. in laufender Rechnung stehen | **examiner (vérifier) un** ~ | to verify (to audit) an account || eine Rechnung prüfen | **faire** ~ | to settle accounts || abrechnen | **faire entrer qch. en ligne de** ~ ; **mettre (passer) qch. en** ~ | to put sth. into account; to carry sth. to account; to charge (to bill) (to invoice) sth. || etw. in Rechnung stellen; etw. in Ansatz (in Anschlag) bringen; etw. berechnen | **payer un** ~ ① | to pay a bill || eine Rechnung bezahlen | **payer un** ~ ② | **régler un** ~ | to settle (to square) an account || eine Rechnung begleichen (ausgleichen) | **payer à** ~ **(à bon** ~ **)** | to pay (to make a payment) on account; to make (to pay) a deposit || eine Anzahlung machen (leisten); einen Betrag anzahlen | **rendre** ~ | to render an account || Rechnung legen | **reporter qch. à** ~ **nouveau** | to carry sth. forward to the new account || etw. auf neue Rechnung vor-

tragen | **tenir ~ (des ~s)** | to keep accounts (books) || Rechnung (Bücher) führen | **vendre qch. à bon ~** | to sell sth. for a good price || etw. günstig (zu einem günstigen Preis) verkaufen.
★ **à ~** | on account; as instalment; in part payment || als Teilzahlung; à Conto; als à-Conto-Zahlung; als Rate | **à bon ~** | cheap; cheaply; inexpensive || billig; preiswert | **en ~ avec q.** | in account with sb. || in Rechnung mit jdm. | **pour le ~ de q.** | for the account of sb. || für (auf) Rechnung von jdm. | **suivant ~ remis** | as per account rendered || laut Rechnung.

**compte** *m* ⓒ | account || Konto *n* | **~ d'apport; ~ capital; ~ de (du) capital** | capital account || Einlagekonto; Anlagekonto; Kapitalkonto | **arrêté de ~** | closing of an account || Kontoabschluß *m* | **~ d'assurance** | account of insurance || Versicherungskonto | **~ d'attente** | suspense (interim) account || Zwischenkonto; Interimskonto; Übergangskonto | **~ d'avances** | loan account || Vorschußkonto | **ayant ~** | holder of an account || Konteninhaber *m*; Kontoinhaber | **~ de (en) banque** | bank (banking) account || Bankkonto | **avoir un ~ en banque (à la banque)** | to have a bank account; to have an account with (at) the bank || ein Bankkonto (ein Konto bei der Bank) haben | **~ de bilan** | balance account || Bilanzkonto | **~ de caisse; ~ d'espèces** | cash account || Kassakonto; Kassenkonto | **caisse (espèces) en ~** ① | cash on account || Bareinzahlung *f* auf Konto | **caisse (espèces) en ~** ② | cash balance; cash in bank | Kontoguthaben *n;* Bargutbaben; Barbestand *m;* Barsaldo *m* | **~ de chèques; ~ de levées; ~ de prélèvements** | drawing (cheque) account || Scheckkonto; Checkkonto [S] | **~ de chèques postaux** | postal cheque account; post-office account || Postscheckkonto; Postcheckkonto [S] | **~ des choses** | inventory (furniture and fixtures) account || Sachkonto; Inventarkonto | **~ des clients** | clients' (customers') account || Kundenkonto | **~ de commission; ~ de consignation** | account of commission; consignment account || Kommissionskonto; Konsignationskonto | **~ contre-partie** | control (contra) account || Kontrollkonto; Gegenkonto | **~ à découvert; ~ découvert; ~ désapprovisionné** | overdrawn account; overdraft || überzogenes Konto | **~ à demi; ~ de participation** | joint (joint venture) account || gemeinsames Konto; Beteiligungskonto; Metakonto | **~ de dépôt** | current (drawing) account || Scheckkonto; Checkkonto [S] | **~ dépôt** | consignment (deposit) account || Hinterlegungskonto | **~ de dépôt à terme** | deposit account || Depositenkonto | **~ de dépôt à terme fixe (à échéance fixe)** | deposit account for a fixed period; fixed-deposit account || Depositenkonto mit festgesetzter Fälligkeit; Festgeldkonto | **~ de dépôt de titres (de valeurs)** | securities deposit account || Wertpapierhinterlegungskonto | **~ de divers** | sundries account || Konto «Verschiedenes» | **~ d'effets à payer** | bills payable account || Wechselkreditorenkonto | **~ d'effets à recevoir** | bills receivable account || Wechseldebitorenkonto | **~ d'épargne** | savings account || Sparkonto | **~ d'épargne postal** | post-office savings account || Postsparkonto; Postsparkassenkonto | **~ établissements** | plant account || Konto Fabrikationsanlagen | **~ d'exploitation** ① | operating (trading) (working) account || Betriebskonto | **~ d'exploitation** ② | property (management) account || Anlagekonto | **~ d'exploitation** ③ | development account || Entwicklungsunkostenkonto | **extrait de ~** | statement of account || Kontoauszug *m* | **~ de fret** | freight (carriage) account; account of freight || Frachtkonto | **~ de fortune; ~ du gérant** | property account || Vermögenskonto; Anlagekonto | **~ gestion** | management account || Betriebskonto | **~ d'immeubles; ~ immobilier** | property (premises) account || Liegenschaftskonto; Immobilienkonto | **~ d'intérêts** | interest account || Zinsenkonto | **~ de liquidation** | settlement account || Liquidationskonto | **~ du grand livre** | ledger account || Hauptbuchkonto | **~ de marchandises** | goods (merchandise) account || Warenkonto | **~ d'ordre** ① | adjustment account || Wertberichtigungskonto | **~ d'ordre** ② | suspense account || Interimskonto | **ouverture d'un ~** | opening of an account || Eröffnung *f* eines Kontos; Kontoeröffnung | **paiement (versement) à ~ (à bon ~)** | payment on account; instalment || Teilzahlung *f;* à-Conto-Zahlung; Abschlagszahlung | **~ à (avec) préavis** | deposit (drawing) account; account of deposits || Depositenkonto | **~ de prévision; ~ de réserve** | reserve account || Rücklagenkonto; Reservekonto | **~ des profits et pertes; ~ pertes et profits; ~ des résultats** | profit and loss account || Gewinn- und Verlustkonto; Erfolgskonto | **~ de redressement** | adjustment (reconciliation) account || Berichtigungskonto; Ausgleichskonto | **~ de revient** | cost account; account of charges || Unkostenkonto | **~ siège** | head office account || Stammhauskonto | **~ de titres; ~ de valeurs** | stock (share) (securities) account || Wertpapierkonto; Wertschriftenkonto [S]; Effektenkonto; Effektendepot | **titulaire de (du) (d'un) ~** | holder (owner) of an (of the) account || Kontoinhaber *m;* Konteninhaber; Inhaber des (eines) Kontos | **valeur en ~** | value in (on) account || Kontoguthaben *n;* Gegenwert auf Konto | **~ de ventes** | sales account || Verkaufskonto.
★ **~ accessoire** | auxiliary account || Nebenkonto; Hilfskonto | **~ bénéficiaire** | account showing a credit balance || Guthabensaldo *m;* Konto mit einem Guthabensaldo | **~ bloqué** | blocked account || gesperrtes Konto; Sperrkonto; Sperrguthaben *n* | **~ collectif** ① **; ~ conjoint; ~ joint** | joint (joint venture) account || gemeinsames Konto; Beteiligungskonto | **~ collectif** ② | control account || Kontrollkonto; Sammelkonto | **~ collectif** ③**; ~ compensateur** | reconciliation account || Ausgleichskonto | **~ créditeur** ① | creditor (credit) ac-

**compte** *m* ⓒ *suite*
count || Kreditorenkonto; Kreditkonto | ~ **créditeur** ② | credit balance || Guthabensaldo *m;* Kreditsaldo; Guthaben *n* | ~ **débiteur** | debit (debtor) account || Debitorenkonto | ~ **déficitaire** | deficiency account || mit Verlust abschließendes Konto; Verlustkonto | ~ **démuni de provision** | depleted account || erschöpftes Konto | ~ **gestionnaire** | management (operating) (trading) (working) account || Betriebskonto | ~ **particulier** | private account || Privatkonto || **livre (grand-livre) de (s)** ~ **particulier(s)** | private ledger (account book) || Privatkontobuch *n;* Privatkontenbuch | ~ **postal** | postal cheque account || Postscheckkonto | **titulaire de** ~ **postal** | holder (owner) of a postal cheque account || Postscheckkontoinhaber *m;* Postscheckkunde *m* | ~ **régulateur** | reconciliation account || Ausgleichskonto | ~ **secret** | secret account || Geheimkonto | ~ **spécial** | separate account || Sonderkonto | ~ **succursale** | branch account || Filialkonto | ~ **transitoire** | suspense account || Interimskonto.
★ **faire accorder des** ~ **s** | to agree (to reconcile) accounts || Konten abstimmen | **apurer un** ~ | to settle an account || ein Konto ausgleichen (saldieren) | **arrêter un** ~ | to close an account || ein Konto abschließen (schließen) | **avoir un** ~ **(être en** ~ **) chez q.** | to have an account with sb. || bei jdm. ein Konto haben | **débiter le** ~ **de q.** | to debit sb.'s account || jds. Konto belasten | **prendre qch. à** ~ | to take sth. on account || etw. auf Konto nehmen (hereinnehmen) | **pour solder un** ~ | in settlement of an account; to settle an account || zum Ausgleich eines Kontos | **à** ~ **; en** ~ | in (on) account || auf Konto; à Conto; à conto.
**compte** *m* Ⓓ | report; account || Bericht *m;* Rechenschaft *f;* Rechenschaftsbericht *m* | **reddition de** ~ | reporting; rendering of an account || Berichterstattung *f;* Abgabe *f* eines Berichtes; Rechenschaftsablegung *f* | **demander des** ~ **s à q. de qch.** | to call sb. to account for sth.; to bring sb. to book || jdn. wegen etw. zur Rechenschaft ziehen; von jdm. wegen etw. Rechenschaft fordern | **rendre** ~ **de qch.** | to account for sth.; to give (to render) an account of sth.; to make (to give) a report of sth. || über etw. Rechenschaft ablegen; über etw. Bericht erstatten; über etw. berichten.
**compte** *m* Ⓔ | consideration || Betracht *m;* Berücksichtigung *f* | **entrer en ligne de** ~ | to come into consideration; to be taken into account || in Betracht (in Frage) kommen; in Betracht gezogen werden | **ne pas entrer en ligne de** ~ | to remain without consideration || außer Betracht bleiben; nicht in Betracht kommen | **prendre (faire entrer) qch. en ligne de** ~ **; tenir** ~ **de qch.** | to take sth. into consideration (into account); to take account of sth. || etw. in Betracht (in Rechnung) (in Berücksichtigung) ziehen; etw. berücksichtigen | **ne pas tenir** ~ **de qch.** | to leave sth. out of account; to take no account of sth. || etw. unberücksichtigt

(außer Berücksichtigung) lassen | **tenir pleinement** ~ **de qch.** | to take full account of sth. || etw. voll (voll und ganz) berücksichtigen (in Betracht ziehen) | **en tenant** ~ **de . . .** | taking into consideration (into account) that . . . || unter Berücksichtigung von; wobei zu berücksichtigen ist, daß . . .
**compte-chèque** *m* | drawing account || Scheckkonto *n* | ~ **postaux** | postal cheque account || Postscheckkonto *n*.
— **courant** *m* | current (open) account; account current || laufende Rechnung *f;* Kontokorrent *n* | **avances en** ~ | advances on current account (on overdraft); loans on overdraft || Kontokorrentvorschüsse *mpl;* Kontokorrentdarlehen *npl* | ~ **postal** | post office current account || Postscheckkonto *n* | **être en** ~ **avec q.** | to have a current account with sb. || mit jdm. in laufender Rechnung (in Kontokorrentverkehr) stehen | **entretenir un** ~ **avec (chez) q.** | to keep a current account with sb. || ein Kontokorrent bei jdm. unterhalten.
— **s courants** *mpl* | ~ **débiteurs** | current advances || Kontokorrentkredite *mpl* | ~ **débiteurs en blanc** | unsecured current advances; unsecured advances on overdraft || ungesicherte Kontokorrentkredite; Kontokorrentdebitoren *mpl* ohne Deckung | ~ **débiteurs gagés** | secured current advances; secured overdraft || gedeckte (gesicherte) Kontokorrentkredite.
— **joint** *m* | joint account; joint venture account || Beteiligungskonto *n;* gemeinsames Konto *n*.
— **magasin** *m* | store (warehouse) (inventory) account || Lagerkonto *n;* Lagerrechnung *f*.
**compter** *v* Ⓐ [calculer] | to count; to reckon; to calculate; to compute || rechnen; berechnen; zählen; abrechnen | **mal** ~ | to miscount || falsch zählen; sich verzählen | ~ **en trop** | to overcharge || überbelasten; zu viel berechnen | ~ **dans** | to include || einrechnen | **ne pas** ~ **qch.** | to leave sth. out of account; to take no account of sth. || etw. unberücksichtigt (außer Berücksichtigung) lassen | **re** ~ | to recount; to count again || nachzählen; nochmals zählen.
**compter** *v* Ⓑ [payer] | to pay || zahlen; bezahlen.
**compte rendu** *m* | report; statement; account; report (account) of proceedings || Bericht *m;* Rechenschaftsbericht; Verhandlungsbericht | ~ **de la séance** | minutes of the meeting || Sitzungsbericht *m;* Sitzungsprotokoll *n* | ~ **annuel** | annual report || Jahresbericht *m*.
**comptes faits** *mpl* | ready reckoner || Rechentabelle *f*.
**compteur** *m* | counter; meter || Zähler *m* | ~ **à paiement préalable** | slot meter || Zählerautomat *m*.
**comptoir** *m* Ⓐ | office; trading office || Kontor *n;* Büro *n;* Handelskontor | ~ **de liquidation** | clearing house (office) || Abrechnungsstelle *f;* Clearingstelle *f* | ~ **de vente** | sales agency (office) || Verkaufskontor; Verkaufsstelle; Verkaufsbüro.
**comptoir** *m* Ⓑ [banque] | bank || Bank *f* | ~ **d'escompte** | discount bank || Diskontbank.
**comptoir** *m* Ⓒ [succursale d'une banque] | bank

branch; branch (branch office) (agency) of a bank ‖ Bankfiliale *f;* Depositenkasse *f;* Zweigstelle *f* (Nebenstelle *f*) einer Bank.
**comptoir** *m;* **comptoir-caisse** *m* [dans une banque, etc.] | cash (cashier's) (pay) desk ‖ Kassenschalter *m;* Kasse *f;* Schalter.
**compulsation** *f;* **compulsion** *f* | examination [of documents] ‖ [amtliche] Durchsicht *f* (Überprüfung *f*) [von Urkunden].
**compulser** *v* | to examine; to inspect; to go through ‖ prüfen; besichtigen; durchgehen | ~ **les livres** | to examine the books ‖ die Bücher prüfen (revidieren).
**compulseur** *m* | examiner ‖ [amtlicher] Prüfer *m.*
**compulsif** *adj* | **force** ~ **ve** | compelling force ‖ zwingende Kraft *f.*
**compulsoire** *m* Ⓐ | inspection (examination) of notarial or other official deeds by order of the court ‖ Einsichtnahme *f* in notarielle oder andere öffentliche Urkunden auf Grund gerichtlicher Anordnung.
**compulsoire** *m* Ⓑ | order to discover (to present) (to produce) documents ‖ gerichtliche Anordnung zur Vorlegung von Urkunden.
**computation** *f* | computation [of time] ‖ Berechnung *f* [einer Zeitspanne] | ~ **d'un délai** | computation of a period ‖ Berechnung *f* einer Frist; Fristberechnung.
**computer** *v* | ~ **un délai** | to compute a period ‖ eine Frist berechnen.
**comté** *m* | county ‖ Grafschaft *f.*
**concédant** *m* | grantor ‖ Erteiler *m.*
**concéder** *v* Ⓐ | concede; to grant; to allow ‖ bewilligen; gewähren; konzessionieren | ~ **une license à q.** | to grant sb. a licence (a concession); to license sb. ‖ jdm. eine Lizenz erteilen (bewilligen) (gewähren); jdn. konzessionieren | ~ **une permission** | to grant a permission ‖ eine Erlaubnis erteilen | ~ **un privilège à q.** | to grant (to concede) a privilege to sb. ‖ jdm. ein Vorrecht einräumen (gewähren).
**concéder** *v* Ⓑ [admettre] | to admit; to allow ‖ einräumen; zugeben; zugestehen.
**concentration** *f* | ~ **des entreprises** | merger; amalgamation of firms (of companies) ‖ Unternehmenszusammenschluß *m* | ~ **horizontale** | horizontal integration (concentration) ‖ horizontale Konzentration *f* | ~ **verticale** | vertical integration (concentration) ‖ vertikale Konzentration *f.*
**concept** *m* | idea; concept ‖ Idee *f;* Vorstellung *f;* Konzept *n* | ~ **fondamental** | basic attitude ‖ Grundauffassung *f.*
**conception** *f* Ⓐ [idée] | conception; idea; view ‖ Meinung *f;* Auffassung *f* | **lutte des** ~ **s** | controversy ‖ Streit *m* der Meinungen | ~ **de la vie** | concept (view) of life ‖ Lebensanschauung *f;* Lebensauffassung *f.*
**conception** *f* Ⓑ | conception ‖ Empfängnis *f* | **période (temps) (époque) de la** ~ | period of conception (of possible conception) ‖ Empfängniszeit *f.*

**conception** *f* Ⓒ | design; model; pattern ‖ Muster *n;* Konstruktion *f.*
**concernant** *adj* concerning; | regarding; respecting; relating to; with regard to ‖ betreffend; bezüglich; hinsichtlich.
**concerner** *v* | to concern ‖ betreffen; sich beziehen auf | **en ce qui concerne** | concerning; with regard (respect) to ‖ bezüglich; hinsichtlich; was . . . anbetrifft.
**concert** *m* Ⓐ | accord; agreement ‖ Einvernehmen *n;* Einverständnis *n* | **agir de** ~ **avec q.** | to act in conjunction (in concert) with sb. ‖ mit jdm. einvernehmlich (im Einvernehmen) handeln.
**concert** *m* Ⓑ [intelligence] | secret understanding; conspiring ‖ heimliches Einverständnis *n* (Einvernehmen *n*) | **agir de** ~ **avec q.** | to conspire (to connive) with sb. ‖ mit jdm. konspirieren.
**concertation** *f* | co-ordination [of actions]; concertation | **commission de** ~ | conciliation (co-ordinating) committee ‖ Koordinierungsausschuß *m* | **procédure de** ~ | concertation (conciliation) procedure ‖ Koordinierungsverfahren *n.*
**concerté** *part* | pre-arranged; pre-concerted ‖ vorher (im voraus) verabredet | **action** ~ **e** | concerted action ‖ gemeinsames Vorgehen *n* | **pratiques** ~ **es** | concerted practices ‖ aufeinander abgestimmtes Geschäftsverhalten *n.*
**concerter** *v* Ⓐ [conférer] | **se** ~ **avec q.** | to agree (to confer) with sb. ‖ sich gegenseitig verständigen; sich miteinander verabreden.
**concerter** *v* Ⓑ [agir de concert] | **se** ~ **avec q.** | to act in concert with sb. ‖ mit jdm. einverständlich (im Einverständnis) handeln.
**concerter** *v* Ⓒ | to combine (to co-ordinate) actions; to act in consultation ‖ das Handeln (das Vorgehen) gegenseitig abstimmen.
**concesseur** *m* | grantor ‖ Konzessionsgeber *m.*
**concession** *f* Ⓐ | concession ‖ Zugeständnis *n;* Einräumung *f* | **faire des** ~ **s** | to make concessions ‖ Zugeständnisse machen.
**concession** *f* Ⓑ | licence [GB]; license [USA]; grant ‖ Konzession *f;* Lizenz *f;* Bewilligung *f;* Verleihung *f* | **acte de** ~ | grant (granting) of the (of a) concession ‖ Verleihung der (einer) Konzession; Konzessionierung *f;* Konzessionserteilung *f* | **acte (lettre) de** ~ | charter ‖ Verleihungsurkunde *f;* Konzessionsurkunde; Konzession | ~ **de chemin de fer** | railway concession ‖ Konzession zum Betrieb einer Eisenbahn; Eisenbahnbetriebskonzession | **contrat de** ~ | concession agreement ‖ Konzessionsvertrag *m* | **demande de** ~ | application for a concession ‖ Konzessionsgesuch *n* | ~ **d'un droit** | grant (granting) of a right ‖ Verleihung eines Rechtes | ~ **d'Etat;** ~ **de l'Etat;** ~ **domaniale** | state grant; government concession ‖ staatliche Verleihung; Staatskonzession | ~ **d'une licence** | grant (granting) (issuance) of a licence ‖ Erteilung einer Lizenz; Lizenzerteilung | ~ **de mines;** ~ **de minerais; acte de** ~ **de mines;** ~ **minière** | mining concession; right to work a mine ‖ Bergwerkskon-

**concession** *f* Ⓑ *suite*
zession; Bergkonzession | **demande de ~ d'une mine** | application for a mining concession || Mutung *f;* Antrag *m* auf Erteilung einer Bergwerkskonzession | **~ d'une permission** | grant of a permission || Erteilung einer Erlaubnis; Erlaubniserteilung | **retrait d'une ~** | withdrawal of a licence (of a concession); revocation of a concession || Entziehung *f* einer Konzession; Konzessionsentziehung | **~ de terrain** | concession (grant) of land || Landverleihung; Überlassung *f* von Grund und Boden | **~ de travaux publics** | contract for public works || Auftrag *m* für öffentliche Arbeiten.
★ **~ pétrolière; ~ pétrolifère** | oil concession || Erdölkonzession | **accorder (donner) une ~ à q.** | to grant sb. a concession (a licence); to license sb. || jdm. eine Konzession (eine Lizenz) erteilen (gewähren) (bewilligen); jdn. konzessionieren | **avoir la ~ de vendre qch.** | to be licensed to sell sth. || die Konzession zum Verkauf von etw. haben | **~ de bâtir** | concession to build || Bauerlaubnis *f;* Baubewilligung *f;* Baugenehmigung *f.*
**concession** *f* Ⓒ [établissement colonial] | concession; settlement || Niederlassung *f;* Konzession *f* | **~ étrangère; ~ internationale** | international settlement (concession) || internationale Niederlassung (Konzession).
**concessionnaire** *m* Ⓐ | licensee; concessionary; concessionaire || Lizenzinhaber *m;* Lizenznehmer *m;* Konzessionsinhaber; Konzessionär *m* | **~ d'une mine** | owner of a mining concession || Inhaber einer Bergbaukonzession.
**concessionnaire** *m* Ⓑ [distributeur] | distributor || Verkaufsagent *m* | **~ exclusif de distribution; seul ~** | sole distributor (distributing agent) || Alleinvertreter *m* für den Vertrieb; alleiniger Verkaufsagent *m.*
**concessionnaire** *adj* Ⓐ | concessionary || konzessioniert | **société ~** | concessionary company || konzessionierte Gesellschaft *f;* Konzessionsinhaberin *f.*
**concessionnaire** *adj* Ⓑ | licensed || lizensiert | **société ~** | licensed company; licensee || lizensierte Gesellschaft *f;* Lizenznehmerin *f.*
**concevable** *adj* | conceivable || erdenklich; denkbar.
**concevoir** *v* Ⓐ [imaginer] | to conceive; to think out || ausdenken | **~ des doutes** | to form doubts || Zweifel bekommen | **~ un projet** | to conceive (to prepare) a plan || einen Plan ausdenken | **~ des soupçons** | to become suspicious || Verdacht schöpfen.
**concevoir** *v* Ⓑ [devenir enceinte] | to become pregnant (with child) || schwanger werden | **hors d'âge de ~** | past child-bearing || über das fortpflanzungsfähige Alter hinaus.
**concile** *m* | council; synod || Kirchenversammlung *f;* Konzil *n;* Synode *f* | **~ œcuménique** | oecumenical council || ökonomisches Konzil.
**conciles** *mpl* [décrets conciliaires] | **les ~** | the conciliar decrees || die Konzilien *npl.*
**conciliable** *adj* | reconcilable; to be reconciled || vereinbar; zu vereinbaren | **opinions ~s** | reconcilable opinions || zu vereinbarende Ansichten.
**conciliabule** *m* | secret assembly (meeting) || geheime Versammlung *f;* geheimes Zusammentreffen *n* | **tenir des ~s** | to plot; to conspire || komplottieren.
**conciliant** *adj* | conciliatory; conciliative || nachgiebig; versöhnlich; konziliant | **se montrer ~** | to be ready to conciliate || vergleichsbereit sein.
**conciliateur** *m* | mediator; conciliator; peacemaker || Vermittler; Schlichter *m;* Mittelsperson *f.*
**conciliateur** *adj* | conciliatory || vermittelnd; schlichtend | **juge de paix ~** | conciliator; mediator || Schiedsmann *m;* Schlichter *m.*
**conciliation** *f* | conciliation; reconciliation; reconcilement || Versöhnung *f;* Aussöhnung *f;* Schlichtung *f* | **audience de ~; jour fixé pour la ~** | day of the hearing for reconciliation || Gütetermin *m;* Sühnetermin | **bureau de ~** | board (court) of conciliation (of arbitration); conciliation court || Einigungsamt *n;* Schlichtungsamt; Sühneamt; Schlichtungsstelle *f* | **citation en grande ~** | summons *sing* to appear in conciliation proceedings || Ladung *f* zum Gütetermin (Sühnetermin) | **demande de ~** | request for conciliatory proceedings || Antrag *m* auf Einleitung des Sühneverfahrens; Sühneantrag; Güteantrag | **esprit de ~** | conciliatory spirit || Vergleichsbereitschaft *f* | **ordonnance de non- ~** | order issued by the court during divorce proceedings regarding domicile and maintenance of the wife and care of the children || während des Ehescheidungsprozesses ergehender Gerichtsbeschluß zur Regelung des Wohnsitzes und Unterhalts der Ehefrau und der Sorge für die Kinder | **préliminaire (tentative) de ~** | attempt at conciliation (at reconciliation) || Sühneversuch *m;* Einigungsversuch | **procédure de ~** | conciliatory proceedings *pl* || Sühneverfahren; Güteverfahren; Vergleichsverfahren | **procès-verbal de ~** | record of the conciliation proceedings || Vergleichsniederschrift *f;* Vergleichsprotokoll *n* | **règlement de ~** | rules of conciliation || Vergleichsordnung *f* | **être appelé en ~** | to be summoned in conciliation proceedings || zum Sühnetermin vorgeladen sein (werden).
**conciliatoire** *adj* | conciliatory; conciliative; conciliating || vermittelnd; Sühne ...; Vergleichs ... | **mesures ~s** | conciliatory steps (measures) || auf Herbeiführung eines Vergleichs abzielende Schritte.
**concilier** *v* | to reconcile || ausgleichen; schlichten | **~ un différend** | to adjust a difference || eine Meinungsverschiedenheit schlichten (beilegen) | **~ des faits** | to reconcile facts || Tatsachen miteinander in Einklang bringen | **~ des intérêts opposés** | to reconcile conflicting interests || widerstreitende Interessen miteinander in Einklang bringen | **~ une opinion avec une autre** | to reconcile an opinion with (to) another || eine Meinung (eine Ansicht) mit einer anderen in Einklang bringen | **~ les parties** | to reconcile the parties || die Parteien

miteinander aussöhnen (versöhnen) | ~ **des textes** | to reconcile texts || Texte miteinander in Einklang bringen | **se** ~ **avec qch.** | to agree with sth. || sich mit etw. vertragen (vereinbaren lassen).
**concis** *adj* Ⓐ [court] | concise || kurzgefaßt; gedrängt.
**concis** *adj* Ⓑ [serré] | terse || bündig;
**concision** *f* Ⓐ | conciseness; brevity || Kürze *f*; kurzgefaßte (gedrängte) Form *f* | **avec** ~ | concisely || kurzgefaßt.
**concision** *f* Ⓑ | terseness; brevity || bündige Form *f*; Bündigkeit *f* | **avec** ~ | tersely || bündig.
**concitoyen** *m* Ⓐ | fellow-citizen || Mitbürger *m*.
**concitoyen** *m* Ⓑ [compatriote] | fellow-countryman || Landsmann *m*.
**concitoyenne** *f* Ⓐ | fellow-citizen || Mitbürgerin *f*.
**concitoyenne** *f* Ⓑ [compatriote] | fellow-countrywoman || Landsmännin *f*.
**concitoyenneté** *f* | fellow-citizenship; quality as fellow-citizen (as fellow-countryman) || Mitbürgerschaft *f*; Eigenschaft *f* als Mitbürger (als Landsmann).
**concluant** *adj* | conclusive; decisive || schlüssig; schlagend; beweiskräftig; ausschlaggebend | **argument** ~ | conclusive (decisive) argument || beweiskräftiges (schlagendes) (schlüssiges) Argument *n* | **peu** ~; **non** ~ | inconclusive || nicht beweiskräftig; ohne Beweiskraft.
**conclure** *v* Ⓐ | to conclude || schließen; abschließen | ~ **un accord** ①; ~ **un contrat;** ~ **une convention** | to conclude (to make) a contract (an agreement); to come to an agreement (arrangement) || einen Vertrag schließen (abschließen); ein Abkommen (eine Vereinbarung) treffen | ~ **un accord** ② | to come to a compromise; to compromise || einen Vergleich schließen; sich vergleichen | ~ **une affaire** | to close a matter || eine Sache (eine Angelegenheit) abschließen (zu Ende bringen) | ~ **un affaire (un marché) avec q.** | to close (to conclude) (to strike) a bargain with sb. || ein Geschäft (einen Handel) mit jdm. abschließen; handelseinig werden | ~ **un engagement** | to enter into an engagement (into an agreement) || zu einer Vereinbarung kommen | ~ **un mariage** | to contract a marriage || eine Ehe schließen (eingehen) | ~ **la paix** | to conclude (to make) peace || Frieden schließen | ~ **un traité** | to conclude (to sign) a treaty || ein Abkommen treffen (unterzeichnen).
**conclure** *v* Ⓑ [déduire] | to conclude; to infer; to come to the conclusion || schließen; den Schluß ziehen; zu dem Schluß kommen; folgern | ~ **qch. de qch.** | to conclude (to infer) from sth. to sth. || von etw. auf etw. schließen.
**conclure** *v* Ⓒ [résoudre] | to decide || beschließen | ~ **à faire qch.** | to decide (to conclude) to do sth. || beschließen, etw. zu tun.
**conclure** *v* Ⓓ [opiner] | to judge; to form a final judgment || urteilen; sich ein endgültiges Urteil bilden | ~ **à la peine de mort** | to conclude in favo(u)r of the death penalty || für Verhängung der Todesstrafe sein | ~ **à qch.** | to conclude in favo(u)r of sth. || für etw. sein (stimmen).
**conclusif** *adj* | conclusive || schlüssig.
**conclusion** *f* Ⓐ [action de conclure] | conclusion; concluding || Abschluß *m* | ~ **d'une affaire** | conclusion of a deal (of a matter) || Abschluß *m* eines Geschäftes; Geschäftsabschluß | ~ **d'un contrat** | conclusion (consummation) of an agreement (of a contract) || Abschluß eines Vertrages; Vertragsabschluß | ~ **de (de la) paix** | conclusion of peace || Friedensschluß *m* | **aboutir à une** ~ | to arrive at (to come to) a conclusion || zu einem Abschluß führen (kommen).
**conclusion** *f* Ⓑ [déduction] | inference; conclusion || Schluß *m*; Schlußziehung *f*; Schlußfolgerung *f* | ~ **absurde** | absurde (nonsensical) conclusion || sinnwidrige (sinnlose) Schlußfolgerung | ~ **erronée; fausse** ~ | false conclusion; false (unsound) reasoning; fallacy || unrichtige (falsche) Schlußfolgerung; Fehlschluß; Trugschluß | **arriver (venir) à une** ~ | to arrive at (to come to) a conclusion || zu einem Schluß (zu einer Schlußfolgerung) kommen | **formuler une** ~ | to draw a conclusion; to conclude || einen Schluß ziehen; schließen | **tirer une** ~ **de qch.** | to draw a conclusion (an inference) from sth.; to conclude (to infer) from sth. || einen Schluß (eine Schlußfolgerung) aus etw. ziehen; aus etw. schließen (folgern).
**conclusion** *f* Ⓒ | decision; finding || Schluß *m*; Entscheidung *f* | **les** ~ **s du jury** | the finding (the verdict) of the jury || der Wahrspruch der Geschworenen.
**conclusion** *f* Ⓓ [fin] | close; end || Schluß *m*; Ende *n*; Beendigung *f* | ~ **d'un discours** | close of a speech || Ende (Schluß) einer Rede (einer Ansprache) | **déclarer en** ~ | to conclude by stating || abschließend feststellen | **en** ~ | in conclusion || abschließend.
**conclusions** *fpl* | claims; statement of claims || Schlußanträge *mpl*; Klaganträge; Anträge | ~ **d'appel** | reasons of appeal || Berufungsgründe *mpl*; Berufungsanträge | ~ **en cassation;** ~ **en revision** | points of appeal || Revisionsanträge | ~ **de la demande** | bill of particulars || Klagantrag; Klaganträge | **extension des** ~ | extension of the claims || Erweiterung *f* der Anträge | ~ **au fond** | claims on the main issue || Anträge (Klaganträge) zur Hauptsache | **les** ~ **des parties** | the pleas of the parties || die Anträge der Parteien; die Parteianträge.
★ ~ **plus amples** | additional claims || weitergehende Anträge | ~ **exceptionnelles** | plea in bar || Einrede *f* zur Hauptsache | ~ **principales** | main claims || Hauptanträge | ~ **reconventionnelles** | counterclaims || Widerklagsanträge; Anträge zur Widerklage | ~ **subsidiaires** | subsidiary claims || Hilfsanträge; Nebenanträge; Ersatzanträge.
★ **accepter les** ~ | to allow the claims || den Anträ-

**conclusions** *fpl, suite*
gen stattgeben | **adjuger les** ~ ; **adjuger au demandeur ses** ~ | to find for the plaintiff as claimed || nach (laut) Antrag (Klagsantrag) erkennen; antragsgemäß erkennen; der Klage (dem Klagsbegehren) stattgeben | **prendre ses** ~ | to formulate the claims || seine Anträge stellen | **sur les** ~ | upon request || auf Antrag; antragsgemäß.

**concomitance** *f* | coexistence || gleichzeitiges Bestehen *n* | ~ **d'un crime avec un autre crime** | concomitancy between one crime and another || Tateinheit *f* zwischen einem Verbrechen und einem anderen.

**concomitant** *adj* | **être** ~ **avec un autre crime** | to be in concomitancy with another crime || in Tateinheit mit einem anderen Verbrechen stehen.

**concordance** *f* | accordance; agreement || Übereinstimmung *f* | **en cas de défaut de** ~ | in case of disagreement || im Falle der Nichtübereinstimmung | ~ **de témoignages** | concordant depositions || übereinstimmende (Übereinstimmung der) Zeugenaussagen | **en** ~ **avec** | in accordance with; according to || in Übereinstimmung mit; übereinstimmend mit.

**concordant** *adj* | in accordance; agreeing; concordant || übereinstimmend; in Übereinstimmung | **témoignages** ~ **s** | concordant depositions || übereinstimmende (sich deckende) Zeugenaussagen *fpl*.

**concordat** *m* Ⓐ | agreement between debtor and creditors; compulsory composition || Vergleich *m* zwischen Schuldner und Gläubigern; Zwangsvergleich *m* | ~ **par abandon d'actif** | composition by assigning (assignment of) the assets to the creditors || Vergleich *m* durch Überlassung der Aktiven (der Aktivmasse) an die Gläubiger | ~ **préventif à la faillite** | composition || Zwangsvergleich *m* zur Vermeidung des Konkurses | **conclusion du** ~ | signing of a composition agreement || Abschluß *m* eines Zwangsvergleichs; Vergleichsabschluß | **projet de** ~ | scheme of composition || Vergleichsvorschlag *m* | ~ **judiciaire** | compulsory settlement; composition enforced by court order; settlement imposed by the courts || gerichtlicher Vergleich; Zwangsvergleich.
★ **accorder un** ~ | to accept (to come to) a composition || einen Vergleich annehmen (schließen) | **adhérer à un** ~ | to consent to (to agree to) a composition || einem Vergleich zustimmen. | **déposer une demande de** ~ | to request a composition || einen Vergleich beantragen | **homologuer un** ~ | to give the court's approval to a composition || einen Vergleich gerichtlich bestätigen | **offrir (proposer) un** ~ | to offer (to propose) a composition || einen Vergleich anbieten (vorschlagen).

**concordat** *m* Ⓑ [entre un failli et ses créanciers] | composition between the bankrupt (the bankrupt's estate) and the creditors || Vergleich *m* zwischen dem Gemeinschuldner (Konkursschuldner) und den (Konkurs-)Gläubigern.

**concordat** *m* Ⓒ [entre l'Etat et l'Eglise] | concordat [between the State and the Church] || Konkordat *n* [zwischen Staat und Kirche].

**concordataire** *adj* | **débiteur** ~ | bankrupt who has made a composition with his creditors || Vergleichsschuldner *m* | **failli** ~ | adjudicated (certificated) bankrupt || Gemeinschuldner *m*; Konkursschuldner *m* | **procédure** ~ | composition proceedings *pl* || Vergleichsverfahren *n*.

**concorder** *v* Ⓐ [être d'accord] | to agree; to tally || übereinstimmen | ~ **avec les livres** | to be in agreement with the books | mit den Büchern übereinstimmen | **faire** ~ **qch.** | to make sth. agree || etw. in Übereinstimmung bringen.

**concorder** *v* Ⓑ | ~ **avec ses créanciers** | to compound with one's creditors || sich mit seinen Gläubigern einigen (vergleichen) (abfinden).

**concourir** *v* Ⓐ [être en concurrence] | to compete; to be in competition || in Wettbewerb stehen.

**concourir** *v* Ⓑ [coopérer] | to co-operate || zusammenwirken.

**concourir** *v* Ⓒ [prendre le même rang] | to rank equally (concurrently) || den gleichen Rang einnehmen; gleichen Rang haben; gleichrangig sein.

**concours** *m* Ⓐ [concurrence] | competition; competitive examination || Wettbewerb *m*; Konkurrenz *f* | ~ **d'admission** | competitive entrance examination || Zulassungswettbewerb | ~ **d'agrégation** | state examination for admission || staatliche Zulassungsprüfung *f* | ~ **pour un prix** | prize competition || Preisausschreiben *n*.
★ **admis au** ~ **(après** ~ **)** | admitted by competition || nach Wettbewerb zugelassen (aufgenommen) | **être en** ~ | to be in competition; to compete || sich mitbewerben; in Wettbewerb stehen | **être en** ~ **pour** | to compete for || in Konkurrenz (Wettbewerb) stehen um | **mettre qch. au** ~ | to throw sth. open to competition; to offer sth. for competition || für etw. einen Wettbewerb ausschreiben | **hors** ~ | not competing || außer Konkurrenz; außer Wettbewerb.
★ ~ **général** | open competition || allgemeines Auswahlverfahren | ~ **interne** | internal examination || internes Auswahlverfahren | ~ **sur épreuves** | competitive selection procedure based on tests || Auswahlverfahren auf Grund von Prüfungen | ~ **sur titres** | competitive selection procedure based on qualifications || Auswahlverfahren auf Grund von Befähigungsnachweisen.

**concours** *m* Ⓑ [assistance; secours] | assistance; help; co-operation || Mitwirkung *f*; Unterstützung *f*; Zusammenarbeit *f* | **emprunter le** ~ **de q.** | to ask for sb.'s help || jds. Hilfe in Anspruch nehmen. | ~ **financier** | financial aid || finanzielle Beihilfe *f* | **prêter** ~ **(son** ~ **) à q.** | to give assistance to sb.; to assist sb. || jdm. Unterstützung geben (gewähren); jdn. unterstützen | **avec le** ~ **de** | with the assistance of || unter Beiziehung (Zuziehung) von | **par le** ~ **de** | through the instrumentality of || durch die Vermittlung von.

**concours** *m* Ⓒ [égalité de rang] | equality of rank; equal rank ‖ gleicher Rang *m;* Ranggleichheit *f* | ~ **entre créanciers** | equality between creditors ‖ Ranggleichheit zwischen Gläubigern | ~ **de privilèges** | equality of rights ‖ Rechtsgleichheit *f.*
**concours** *m* Ⓓ [coïncidence] | conjunction; coincidence ‖ Zusammentreffen *n;* Zusammenwirken *n* | ~ **de circonstances** | conjunction of circumstances ‖ Verknüpfung *f* von Umständen | ~ **inattendu de circonstances** | unforeseen set (combination) (concatenation) of circumstances ‖ unvorhergesehenes Zusammenwirken von Umständen | ~ **de lois** | competing laws *pl* ‖ Gesetzeskonkurrenz *f.*
**concours** *m* Ⓔ | competitive show ‖ Ausstellung *f* (Schau *f*) mit Preisverteilung | ~ **itinérant** | travelling show ‖ landwirtschaftliche Wanderausstellung *f.*
—**-exposition** [concours agricole] *f* | agricultural (cattle) show ‖ landwirtschaftliche Ausstellung.
**concret** *adj* | **cas** ~ | actual case ‖ konkreter Fall *m.*
**concréter** *v* | ~ **un cas** | to take an actual case (a concrete case) ‖ einen konkreten Fall annehmen.
**concrétiser** *v* | ~ **une faculté** | to exercise an option ‖ eine Option ausüben | ~ **un plan** | to give concrete form to (to execute) (to implement) a plan ‖ einen Plan verwirklichen (in die Tat umsetzen) (ausführen) | ~ **ses propositions** | to put one's suggestions into concrete form ‖ seine Vorschläge konkretisieren.
**conçu** *part* | worded; conceived ‖ abgefaßt | **ainsi** ~ | worded (conceived) as follows; in terms which read as follows; in the following terms ‖ wie folgt abgefaßt (ausgedrückt); in den folgenden Worten.
**concubin** *adj* | living in concubinage ‖ in wilder Ehe lebend.
**concubinage** *m;* **concubinat** *m* | concubinage ‖ wilde Ehe *f;* Konkubinat *n.*
**concubinaire** *m* | one who lives in concubinage ‖ einer, der in wilder Ehe lebt.
**concubinaire** *adj* | concubinary; living in (relating to) (sprung from) concubinage ‖ Konkubinats . . .; in wilder Ehe lebend; aus wilder Ehe stammend.
**concubinairement** *adv* | **vivre** ~ | to live in concubinage ‖ in wilder Ehe leben.
**concubine** *f* | woman, who lives in concubinage ‖ in Konkubinat lebende Frau; Konkubine *f.*
**concubiner** *v* | to live in concubinage ‖ in wilder Ehe leben.
**concurremment** *adv* Ⓐ [par concurrence] | in competition; competitively ‖ in Konkurrenz; in Wettbewerb.
**concurremment** *adv* Ⓑ [conjointement] | concurrently; jointly; in conjunction ‖ übereinstimmend; in Übereinstimmung | **agir** ~ **avec q.** | to act jointly (in conjunction) with sb. ‖ in Übereinstimmung (im Einvernehmen) mit jdm. handeln.
**concurremment** *adv* Ⓒ [au même rang] | **venir** ~ | to rank equally; to have equal rank ‖ gleichrangig sein; gleichen Rang haben.
**concurrence** *f* Ⓐ | competition ‖ Wettbewerb *m;* Konkurrenz *f* | **la** ~ | the competition; the (our) competitors ‖ die Konkurrenz; die (unsere) Konkurrenten | **la** ~ **était là avant nous** | our competitors got there first ‖ die Konkurrenz ist uns zuvorgekommen | **capacité de** ~ | competitive power (position) (status) ‖ Wettbewerbsfähigkeit *f;* Konkurrenzfähigkeit | **clause de** ~ | stipulation in restraint of trade ‖ Wettbewerbsklausel *f;* Konkurrenzklausel | **conditions de** ~ **(de la** ~**)** | conditions of competition ‖ Wettbewerbsbedingungen *fpl* | **distorsion de la** ~ | distortion of competition ‖ Wettbewerbsverzerrung *f* | **le jeu de la** ~ | the working of free competition ‖ das freie Spiel des Wettbewerbs | **liberté de la** ~ | freedom of competition ‖ Wettbewerbsfreiheit *f;* freie Konkurrenz | **loyauté dans la** ~ | fair competition ‖ redlicher Wettbewerb | **position de** ~ | competitive position ‖ Wettbewerbsstellung *f* | **la pression de la** ~ | the pressure of competition ‖ der Konkurrenzdruck | **principe de la libre** ~ | principle of free competition ‖ Grundsatz *m* des freien Wettbewerbs; Wettbewerbsprinzip *n* | **règles de concurrence** | Wettbewerbsregeln *fpl.*
★ ~ **accrue** | tougher competition ‖ verschärfte Konkurrenz | ~ **acharnée (dure) (sévère) (vive)** | keen (strong) (stiff) competition ‖ scharfe Konkurrenz | **capable de** ~ **(de soutenir la** ~**)** | capable of meeting competition; able to compete (to meet competition) ‖ konkurrenzfähig | **défiant toute** ~ | defying all competition ‖ im Wettbewerb nicht zu schlagen | ~ **déloyale** | unfair competition ‖ unlauterer Wettbewerb | **acte de** ~ **déloyale** | act of unfair competition ‖ unlautere Wettbewerbshandlung *f* | ~ **désastreuse** | cut-throat competition ‖ halsabschneiderische Konkurrenz | **en** ~ **libre et loyale** | in free and fair competition ‖ im freien und ehrlichen Wettbewerb.
★ **entrer en** ~ **avec q.; faire** ~ **à q.** | to enter into (to be in) competition with sb.; to compete with sb. ‖ mit jdm. in Konkurrenz treten (stehen); jdm. Konkurrenz machen; mit jdm. konkurrieren | **éliminer la** ~ | to eliminate competition ‖ den Wettbewerb ausschalten | **empêcher le jeu de la** ~ | to prevent competition ‖ den freien Wettbewerb verhindern (unterbinden) | **se faire** ~ | to compete with one another ‖ sich gegenseitig Konkurrenz machen; sich konkurrenzieren | **restreindre le jeu de la** ~ | to restrain (to restrict) competition ‖ den freien Wettbewerb beschränken (einschränken) | **soutenir la** ~ ① | to face (to sustain) competition ‖ es mit der Konkurrenz aufnehmen | **soutenir la** ~ ② | to maintain a competitive position ‖ sich gegen die Konkurrenz behaupten; konkurrenzfähig bleiben.
★ **en** ~ **avec** | in competition with ‖ in Wettbewerb (Konkurrenz) mit | **sans** ~ | unrivalled; without competition ‖ unerreicht; konkurrenzlos.

**concurrence** *f* Ⓑ [concours] | contest || Wettstreit.
**concurrence** *f* Ⓒ | **à ~ de . . .** | amounting to . . . || im Betrage von . . . | **jusqu'à ~ de . . .** | to the amount (extent) of . . . ; not exceeding . . . || bis zum Betrag von . . . | **jusqu'à ~ de la valeur des biens** | to the extent of the value of the property || bis zum Betrage des Wertes der Güter.
**concurrencer** *v* | **~ q.** | to enter into (to be in) competition with sb.; to compete with sb. || mit jdm. in Wettbewerb treten (stehen); jdm. Konkurrenz machen; mit jdm. konkurrieren.
**concurrent** *m* | competitor; rival || Wettbewerber *m;* Konkurrent *m.*
**concurrent** *adj* | competing; competitive; competitory || Wettbewerbs . . . ; Konkurrenz . . . ; in Wettbewerb | **entreprise ~ e; maison ~ e** | competitive firm || Konkurrenzgeschäft *n;* Konkurrenzunternehmen *n;* Konkurrenzfirma *f.*
**concurrente** *f* | competitress; woman competitor || Konkurrentin *f.*
**concurrentiel** *adj* | competing; competitive || Wettbewerbs . . . ; Konkurrenz . . . | **des sociétés ~ les** | competing companies; companies in competition || konkurrierende (miteinander in Wettbewerb liegende) Gesellschaften *fpl* | **à des prix ~ s** | at competitive prices; competitively priced || zu wettbewerbsfähigen (konkurrenzfähigen) Preisen | **position ~ le** | competitive position || Wettbewerbsstellung *f* | **avantage ~** | competitive edge (advantage) || Wettbewerbsvorteil *m.*
**concussion** *f* | exaction (extortion) committed by an official (by an official of the treasury) || Erpressung *f* durch einen Beamten (durch einen Finanzbeamten) unter Mißbrauch der Amtsgewalt.
**concussionnaire** *m* | official who is guilty of exaction (of extortion) || Beamter *m,* der der Erpressung schuldig ist.
**concussionnaire** *adj* | guilty of exaction (of extortion) || schuldig der Erpressung unter Mißbrauch der Amtsgewalt.
**condamnable** *adj* | condemnable; to be condemned; worthy of condemnation || zu verurteilen; wert, verurteilt zu werden | **acte ~** | condemnable act || zu verurteilende Handlung *f.*
**condamnation** *f* | conviction; sentence || Verurteilung *f;* Urteil *n* | **bulletin de ~ s** | criminal record; record of convictions; [the] previous convictions || Strafliste *f;* Strafregister *n* | **~ par contumace** | judgment in absentia || Verurteilung in Abwesenheit | **~ par corps; ~ à prison** | sentence of imprisonment; prison sentence || Verurteilung zu Gefängnisstrafe (zu Freiheitsstrafe) | **~ par défaut** | judgment by default || Verurteilung im Versäumnisverfahren; Versäumnisurteil | **~ aux dépens** | sentence to pay the costs || Verurteilung zu den Kosten | **jugement de ~ ; ~ pénale** | conviction; sentence || Strafurteil *n;* strafgerichtliche Verurteilung | **~ à mort** | sentence of death; death (capital) sentence || Verurteilung zum Tode; Todesurteil | **~ de simple police** | police-court sentence || Verurteilung wegen einer polizeilichen Übertretung | **~ avec sursis** | sentence with probation; suspended sentence || Verurteilung unter Strafaufschub (unter Gewährung von Strafaufschub) (unter Bewährungsfrist) | **~ aux travaux forcés** | sentence to hard labor || Verurteilung zu Zwangsarbeit (zu Zuchthaus) | **~ à vie** | sentence for life; life sentence || Verurteilung auf Lebenszeit.
★ **~ antérieure** | previous conviction || Vorstrafe *f* | **~ contradictoire** | sentence upon proceedings in defended cases || Verurteilung auf Grund streitiger (kontradiktorischer) Verhandlung; Verurteilung im kontradiktorischen Verfahren | **~ judiciaire** | court (judicial) sentence || gerichtliche Verurteilung | **~ solidaire** | sentence as joint debtors || gesamtschuldnerische Verurteilung; Verurteilung als Gesamtschuldner.
★ **acquitter (payer) une ~** | to pay a fine || eine Geldstrafe bezahlen (zahlen) | **casser une ~** | to quash a conviction || eine strafgerichtliche Verurteilung aufheben | **passer ~** | to admit being in the wrong || zugeben, daß man im Unrecht ist | **prononcer ~** | to pass (to pronounce) sentence (judgment); to sentence || eine Verurteilung aussprechen; ein Strafurteil fällen; verurteilen | **purger une ~** | to serve one's sentence || seine Strafe verbüßen | **subir ~** | to undergo punishment || bestraft werden.
**condamnatoire** *adj* | **sentence ~** | conviction || strafgerichtliche Verurteilung *f;* Strafurteil *n.*
**condamné** *m* | convicted person; convict; the condemned man || Verurteilter *m* | **~ capital** | man under sentence of death || ein zum Tode Verurteilter.
**condamné** *adj* | **pièces ~ es** | blue-pencilled passages; passages deleted by the censor || von der Zensur gestrichene Stellen.
**condamné** *part* | **~ par contumace** | sentenced in absence || in Abwesenheit verurteilt | **être ~ à l'échec** | to be condemned (to be doomed) to failure || zum Scheitern verurteilt sein | **être ~ à des dommages-intérêts** | to be condemned in damages || zu(m) Schadensersatz verurteilt sein | **être ~ aux frais de la procédure** | to be condemned to the cost (to pay the cost) || zu den Prozeßkosten (zu den Kosten des Verfahrens) verurteilt werden (sein) | **être ~ à mort** | to be under sentence of death || zum Tode verurteilt sein | **définitivement ~** | under final sentence || rechtskräftig verurteilt (abgeurteilt).
**condamner** *v* Ⓐ | to condemn || verurteilen | **~ q. à . . . francs d'amende** | to fine sb . . . . francs || jdn. zu einer Geldstrafe von . . . Franken (zur Zahlung von . . . Franken) verurteilen | **~ q. aux frais** | to award the costs against sb. || jdn. zu den Kosten (zur Tragung der Kosten) verurteilen; jdm. die Kosten auferlegen | **~ q. par contumace (par défaut)** | to sentence sb. in absence || jdn. in Abwesenheit verurteilen | **~ q. à la mort** | to sentence (to condemn) sb. to death; to pass sentence of death on sb. || jdn. zum Tode verurteilen; über jdn. ein Todesurteil aussprechen | **~ q. à prison** | to

commit (to send) sb. to prison ‖ jdn. zu Gefängnis (zu Gefängnisstrafe) verurteilen | ~ **q. à ... ans de prison** | to pass sentence of ... years imprisonment on sb. ‖ jdn. zu ... Jahren Gefängnis verurteilen | **à ~** | condemnable ‖ zu verurteilen.

**condamner** v Ⓑ | to censure; to reprove; to condemn ‖ mißbilligen; tadeln | **cette action a été ~é par tous** | everyone reproved this action ‖ jedermann hat diese Tat mißbilligt.

**condition** f Ⓐ | condition ‖ Bedingung f | **acceptation sous ~** | acceptance under reserve; conditional (qualified) acceptance ‖ Annahme f unter Vorbehalt; bedingte (qualifizierte) Annahme | **accomplissement d'une ~** | fulfilment (fulfilling) of a condition ‖ Erfüllung f einer Bedingung | **avènement (événement) (réalisation) de la ~** | fulfilment of the condition ‖ Eintritt m der Bedingung | **observation d'une ~** | complying with a condition ‖ Einhaltung f einer Bedingung | **offre sous ~** | conditional offer ‖ bedingtes Angebot n | **à (sous) (sous la) ~ de réciprocité** | on condition of (subject to) reciprocity (reciprocal treatment) ‖ Gegenseitigkeit f vorausgesetzt; unter der Bedingung (unter Wahrung) (unter der Voraussetzung) der Gegenseitigkeit | **~ d'usage** | standard condition ‖ allgemeine Bedingung.
★ **~ accomplie** | fulfilled condition ‖ erfüllte Bedingung | **~ casuelle** | secondary condition ‖ Nebenbedingung | **~ essentielle** | indispensable condition ‖ wesentliche (unerläßliche) Bedingung; wesentliches Erfordernis n | **~ expresse** | express condition ‖ ausdrückliche Bedingung | **à ~ onéreuse** | subject to certain liabilities ‖ unter einer Auflage f | **~ potestative** | potestative condition ‖ Potestativbedingung | **~ préalable; ~ première; ~ primordiale** | preliminary condition; prerequisite ‖ Vorbedingung; Voraussetzung f | **~ résolutoire** | condition subsequent; resolutory condition ‖ auflösende Bedingung; Resolutivbedingung | **~ suspensive** | condition precedent ‖ aufschiebende Bedingung; Suspensivbedingung | **~ tacite** | implied condition ‖ stillschweigende Bedingung (Voraussetzung).
★ **accepter qch. sous ~** | to accept sth. under reserve ‖ etw. unter Vorbehalt annehmen | **satisfaire à une ~** | to answer (to meet) (to fulfil) a condition ‖ eine Bedingung erfüllen (einhalten) | **être subordonné à la ~ que** | to be conditional upon sth. ‖ an die Bedingung geknüpft sein, daß.
★ **à ~** ①; **sous ~** | under reserve; conditional; on condition ‖ mit Vorbehalt; vorbehaltlich; bedingt | **à ~** ② | on approval ‖ auf Probe | **à aucune ~** | on no account; in no case ‖ unter keiner Bedingung; auf keinen Fall; keinesfalls | **à cette ~** | on this understanding ‖ auf dieser Grundlage | **à ~ de (que)** | on (under) (with) the condition that; with the understanding that; provided that ‖ unter der Bedingung, daß; vorausgesetzt, daß | **sans ~** | unconditionally; without reserve ‖ bedingungslos; ohne Stellung von Bedingungen | **se rendre sans ~** | to

surrender unconditionally ‖ bedingungslos kapitulieren; sich bedingungslos ergeben [VIDE: conditions fpl].

**condition** f Ⓑ [état] | state; condition ‖ Zustand m; Verfassung f | **en ~**; **en bonne ~** | in good condition; in condition ‖ in gutem Zustande; in guter Verfassung | **en excellente ~** | in excellent condition; in very good state ‖ in ausgezeichnetem (bestem) Zustande; in ausgezeichneter Verfassung.

**condition** f Ⓒ [circonstances] | circumstance ‖ Umstand m | **à aucune ~** | under no circumstances ‖ unter keinen Umständen | **dans ces ~s** | under these circumstances; in such a case; in this instance ‖ unter diesen Umständen (Voraussetzungen) | **les ~s qui existent** | the current (the prevailing) circumstances ‖ die jeweiligen (die obwaltenden) Umstände.

**condition** f Ⓓ [position] | **de simple ~** | in humble circumstances ‖ in bescheidenen Verhältnissen.

**conditionné** adj Ⓐ | **bien ~** | in good condition (order) (repair) ‖ in gutem Zustande; in guter Verfassung | **mal ~** | in bad condition (order) (repair); out of condition ‖ in schlechtem Zustande; in schlechter Verfassung.

**conditionné** adj Ⓑ | parcelled; packed up ‖ eingepackt; verpackt | **le charbon ~ dans des sacs en plastic** | coal packed in plastic bags ‖ Kohle in Kunststoffsäcken verpackt.

**conditionnel** adj | conditional ‖ bedingt | **acceptation ~le** | conditional acceptance ‖ bedingte Annahme f | **jugement ~** | suspended sentence ‖ bedingtes Urteil n | **libération ~le** | conditional release ‖ bedingte Freilassung f (Haftentlassung f) | **offre ~le** | conditional offer ‖ bedingtes Angebot n | **in ~** | unconditional; without condition (reserve) ‖ bedingungslos; ohne Stellung von Bedingungen.

**conditionnellement** adv | conditionally; under conditions ‖ bedingt; unter Bedingungen | **libéré ~** | conditionally released ‖ bedingt aus der Strafhaft entlassen | **in ~** | unconditionally; unreservedly ‖ bedingungslos | **accepter ~** | to accept under reserve ‖ bedingt (unter einer Bedingung) annehmen.

**conditionnement** m | packing; packaging ‖ Verpackung f; Einpacken n.

**conditionner** v Ⓐ [soumettre à une condition] | **~ qch.** | to subject sth. to a condition ‖ etw. einer Bedingung unterwerfen.

**conditionner** v Ⓑ | **~ qch.** | to put sth. into good condition ‖ etw. in guten Zustand versetzen.

**conditionner** v Ⓒ [emballer] | to pack; to package; to wrap; to parcel; to make up in parcels ‖ verpakken; einpacken.

**conditions** fpl | terms; conditions ‖ Bedingungen fpl | **~ d'abonnement** | terms of subscription ‖ Bezugsbedingungen; Abonnementsbedingungen | **~ d'acceptation** | conditions (terms) of acceptance ‖ Annahmebedingungen | **acceptation sans ~** | acceptance without reserve; unreserved (unquali-

**conditions** *fpl, suite*
fied) acceptance || unbedingte (vorbehaltlose) Annahme *f* | **acceptation sous** ~ | acceptance under reserve; qualified (conditional) acceptance || Annahme *f* unter Vorbehalt; bedingte (qualifizierte) Annahme | ~ **d'affrètement** | terms of freight; freight (chartering) conditions (terms) || Frachtbedingungen; Charterbedingungen | ~ **d'adhésion**; ~ **d'admission** | conditions of membership (of admission) || Beitrittsbedingungen; Aufnahmebedingungen | ~ **d'âge** | age qualifications || Altersvoraussetzungen *fpl* | ~ **au comptant** | spot terms || Bedingungen bei sofortiger Barzahlung | ~ **de (de la) concurrence** | conditions of competition || Wettbewerbsbedingungen | ~ **d'un contrat** | terms (articles) (conditions) (stipulations) of an agreement; conditions laid down in an agreement || Bedingungen *fpl* (Artikel *mpl*) (Abmachungen *fpl*) eines Vertrages; Vertragsbedingungen *fpl* | ~ **d'embarquement** | ship's articles || Heuervertrag *m;* Schiffsmusterrolle *f* | ~ **d'émission** | terms of issue || Ausgabebedingungen; Emissionsbedingungen | ~ **d'emploi** | terms of employment; working conditions || Beschäftigungsbedingungen | ~ **d'enchères** | conditions of sale; terms of public sale || Versteigerungsbedingungen | ~ **d'existence;** ~ **de vie** | conditions of existence (of life); living conditions || Daseinsbedingungen; Existenzbedingungen; Lebensbedingungen | ~ **d'exploitation** ①; ~ **de fonctionnement** | operating conditions || Betriebsbedingungen | ~ **d'exploitation** ② | terms of business; terms and conditions; trading conditions || Geschäftsbedingungen | ~ **de faveur** | preferential terms || Vorzugsbedingungen | **infraction aux** ~ | breach of the conditions; violation of the terms || Verletzung (Nichteinhaltung) der Bedingungen | ~ **d'inscription** | terms of registration || Eintragungsbedingungen; Eintragungsvoraussetzungen *fpl* | ~ **d'intérêts** | terms of interest || Zinsbedingungen | ~ **de livraison** | terms of delivery || Lieferbedingungen | ~ **de paiement** | terms of payment || Zahlungsbedingungen | ~ **de paix** | conditions of peace; peace conditions (terms) || Friedensbedingungen | ~ **de remboursement** | terms of repayment (of redemption) || Rückzahlungsbedingungen; Amortisationsbedingungen | ~ **de souscription** | terms of subscription || Zeichnungsbedingungen | ~ **de transport** | terms of transportation (of freight) (of carriage); freight terms || Beförderungsbedingungen; Transportbedingungen; Frachtbedingungen | ~ **de travail** | working conditions; conditions of employment || Arbeitsbedingungen | **les** ~ **d'usage** | the usual terms || die üblichen Bedingungen | ~ **de vente** | sales terms (conditions); terms of sale || Verkaufsbedingungen.

★ **des** ~ **acceptables** | acceptable (reasonable) terms || annehmbare Bedingungen | ~ **atmosphériques** | weather conditions || Wetterverhältnisse *npl;* Wetterbedingungen | **aux** ~ **les plus avantageuses possible** | at the best possible conditions || zu den bestmöglichen Bedingungen | ~ **convenables** | suitable terms || geeignete (passende) Bedingungen | **de dures** ~ | hard (severe) conditions (terms) || harte (strenge) Bedingungen | **à** ~ **égales** | on equal terms || auf gleichem Fuß; zu gleichen Bedingungen | ~ **inégales** | discriminatory terms || unterschiedliche (benachteiligende) Bedingungen | **dans les meilleures** ~ | under the best conditions || unter den besten Voraussetzungen | **faire de meilleures** ~ **à q.** | to give sb. better terms || jdm. bessere Bedingungen gewähren (machen) | ~ **onéreuses** | onerous terms || drückende Bedingungen.

★ **faire ses** ~ | to make one's conditions || seine Bedingungen stellen | **imposer des** ~ **à q.** | to impose conditions on (upon) sb. || jdm. Bedingungen auferlegen | **poser des** ~ **à q.** | to make sb. conditions || jdm. Bedingungen stellen.

★ **à vos** ~ | at your own terms || zu Ihren eigenen Bedingungen | **dans ces** ~ | under these conditions || unter diesen Umständen (Verhältnissen).

**condoléance** *f* | **adresse (lettre) de** ~ | letter of condolence || Beileidsschreiben *n;* Beileidsbrief *m* | **offrir (présenter) ses** ~ | to offer one's sympathies || seine Teilnahme aussprechen.

**conducteur** *m* Ⓐ | guide; leader || Leiter *m;* Führer *m.*

**conducteur** *m* Ⓑ [chauffeur] | driver || Wagenführer *m;* Fahrer *m.*

**conducteur** *m* Ⓒ | guard [GB]; conductor [USA] || Schaffner *m* | ~ **d'un train** | railway guard || Zugführer *m.*

**conducteur** *m* Ⓓ | ~ **des ponts et chaussées** | inspector of the highways department || Straßenaufseher *m* | ~ **des travaux** ① | foreman || Vorarbeiter *m* | ~ **des travaux** ② | works foreman; clerk of the works || Bauführer *m.*

**conducteur** *m* Ⓔ | ~ **de dimanche** | Sunday (weekend) driver || Sonntagsfahrer *m.*

**conduire** *v* Ⓐ [mener] | to conduct; to lead || führen | ~ **des négociations** | to conduct negotiations || Verhandlungen führen | ~ **q. en prison** | to take sb. to prison || jdn. ins Gefängnis abführen | ~ **à un résultat** | to lead to a result || zu einem Ergebnis führen.

**conduire** *v* Ⓑ [diriger] | to direct; to manage || leiten; führen | ~ **une affaire** | to direct (to conduct) a business (a matter) (an affair) || eine Sache führen | ~ **une entreprise** | to direct an enterprise || ein Unternehmen leiten | ~ **une maison** | to manage a firm || eine Firma leiten | **se laisser** ~ **de q.** | to follow sb.'s lead || sich von jdm. führen (leiten) lassen.

**conduire** *v* Ⓒ [diriger une voiture] to drive a car || einen Wagen lenken (führen) | **brevet (permis) de** ~ | driving licence [GB]; driver's license [USA] || Führerschein *m.*

**conduire** *v* Ⓓ [surveiller] | to supervise || beaufsichtigen.

**conduire** v Ⓔ [se comporter] | **se ~** | to conduct os.; to behave ‖ sich betragen; sich benehmen; sich führen | **manière de se ~** | behavio(u)r; conduct; attitude ‖ Benehmen n; Betragen n; Führung f | **se ~ bien avec q.** | to behave well towards sb.; to treat sb. well ‖ sich jdm. gegenüber gut verhalten; jdn. gut behandeln | **se ~ mal** | to misconduct os.; to misbehave ‖ sich schlecht führen (benehmen) (betragen).

**conduit** m | **sauf-~** | safe-conduct ‖ freies (sicheres) Geleit n.

**conduite** f Ⓐ [gestion] | direction; management; conduct ‖ Leitung f; Führung f | **~ d'une affaire** | management (direction) of an affair ‖ Führung einer Sache | **~ des affaires** | conduct of affairs ‖ Leitung (Führung) der Geschäfte; Geschäftsführung | **~ d'une entreprise** | direction (management) of an enterprise ‖ Leitung (Führung) eines Unternehmens | **~ d'un Etat** | government of a state ‖ Regierung f (Führung) eines Staates | **~ du procès** | conduct of the case ‖ Führung des Prozesses; Prozeßführung | **~ des travaux** | superintendence of works ‖ Betriebsleitung | **sous la ~ de** | under the management (conduct) of; directed by ‖ unter der Führung (Leitung) von.

**conduite** f Ⓑ [manière de se conduire] | conduct; behavio(u)r ‖ Verhalten; Führung f; Benehmen n; Betragen n | **certificat de bonne ~** | certificate of good conduct (character) (behavior); good-conduct certificate ‖ Führungszeugnis n; Sittenzeugnis; Leumundszeugnis | **écart de ~; in~; mauvaise ~** | misbehavior; misconduct; misdemeanor; laxity of conduct ‖ schlechtes (ungehöriges) Verhalten; schlechte Führung; Mißverhalten n | **ligne de ~** ① | line of conduct; policy ‖ Art f des Verhaltens | **adopter une ligne de ~** | to adopt a policy (a line of conduct) ‖ eine Haltung festlegen | **ligne de ~** ② | line of action ‖ Vorgehen n.
★ **bonne ~** | good behavior (conduct) ‖ gute Führung; Wohlverhalten | **~ exemplaire** | exemplary conduct ‖ mustergültiges Verhalten | **~ injurieuse; ~ offensante** | insulting behavior ‖ beleidigendes (verletzendes) Verhalten | **~ peu qualifiable** | unwarrantable conduct ‖ unverantwortliches Verhalten.

**conduite** f Ⓒ | **sous la ~ de q.** | under sb.'s leadership (guidance) ‖ unter jds. Führung f.

**conduite** f Ⓓ [ **~ d'une voiture automobile**] | driving [of a motor vehicle] ‖ Führen n (Lenken n) [eines Kraftfahrzeuges].

**confection** f Ⓐ [confectionnement] | preparation; making-up; compilation; drawing-up ‖ Anlegung f; Errichtung f; Erstellung f; Aufstellung f; Vorbereitung f | **~ d'un bilan** | making up a balance sheet ‖ Aufstellung einer Bilanz; Bilanzaufstellung | **~ d'inventaire** | making-up (compilation of) an inventory ‖ Errichtung eines Inventars; Inventarerrichtung | **~ d'un testament** | making a will ‖ Errichtung eines Testaments; Testamentserrichtung.

**confection** f Ⓑ [objets d'habillement] | ready-to-wear (ready-made) clothes ‖ Konfektion f.

**confectionné** adj | **article ~** | ready-made article ‖ Konfektionsware f.

**confectionneur** m [marchand de confection] | ready-made clothier ‖ Konfektionär m.

**confédérateur** m | confederationist; confederate ‖ Konföderierter m.

**confédérateur** adj | confederating ‖ konföderiert.

**confédératif** adj | confederate ‖ Bundes ...

**confédération** f | confederation; confederacy ‖ Bündnis n; Bund m; Konföderation f | **~ d'Etats** | confederation of states ‖ Staatenbund m | **former une ~; se réunir en ~** | to form a confederacy; to confederate ‖ einen Staatenbund bilden; sich zu einem Staatenbund vereinigen.

**confédéré** m | confederate; member of the confederation ‖ Bundesmitglied n.

**confédéré** adj | **les puissances ~es** | the confederate states (powers); the confederates ‖ die verbündeten Mächte fpl; die Verbündeten mpl.

**confédérer** v | **se ~** | to confederate; to unite ‖ sich verbünden; sich vereinigen.

**conféré** adj | **les attributions (les compétences) ~es** | the powers conferred ‖ die zugewiesenen (übertragenen) Befugnisse npl.

**conférence** f Ⓐ [entretien] | conference; conversation ‖ Besprechung f; Unterredung f; Konferenz f | **être en ~ avec q.** | to be conferring (in conference) with sb. ‖ eine Besprechung (eine Konferenz) mit jdm. haben; mit jdm. konferieren; mit jdm. in einer Besprechung sein | **tenir ~** | to hold a conference ‖ eine Besprechung (eine Konferenz) abhalten | **tenir ~ avec q. sur qch.** | to confer (to converse) with sb. on (about) sth. ‖ mit jdm. über etw. eine Besprechung haben; etw. mit jdm. besprechen; sich mit jdm. über etw. besprechen.

**conférence** f Ⓑ [congrès] | meeting; congress; conference ‖ Zusammenkunft f; Kongreß m; Konferenz f | **~ d'ambassadeurs** | conference of ambassadors ‖ Botschafterkonferenz | **~ du désarmement** | disarmament conference ‖ Abrüstungskonferenz | **~ des détroits** | straits conference ‖ Meerengenkonferenz | **~ de diplomates** | diplomatic conference ‖ Diplomatenkonferenz | **~ de Ministres** | Conference of Ministers ‖ Ministerkonferenz | **~ des Ministres des Affaires étrangères** | Foreign Ministers' Conference ‖ Außenministerkonferenz | **~ de non-intervention** | non-intervention conference ‖ Nichteinmischungskonferenz | **~ de la paix** | peace conference ‖ Friedenskonferenz | **~ de presse** | press (news) conference ‖ Pressekonferenz | **réunion d'une ~** | meeting of a conference ‖ Zusammentritt m einer Konferenz | **~ au sommet** | summit conference ‖ Gipfelkonferenz.
★ **~ annuelle** | annual conference ‖ Jahreskongreß m | **~ commerciale** | trade conference ‖ Handelskonferenz | **~ diplomatique** ① | diplomatic conference ‖ Diplomatenkonferenz; Regie-

**conférence** *f* Ⓑ *suite*
rungskonferenz | ~ **diplomatique** ② | conference of states || Staatenkonferenz | ~ **économique** | economic conference || Wirtschaftskonferenz | ~ **économique mondiale** | world economic conference || Weltwirtschaftskonferenz | ~ **intergouvernementale** | intergovernmental conference || Regierungskonferenz | ~ **maritime** | shipping (liner) conference || Schiffahrtskonferenz | ~ **mondiale** | world conference || Weltkonferenz | ~ **monétaire** | monetary conference || Währungskonferenz | ~ **navale** | naval conference || Flottenkonferenz | ~ **tripartite** | tripartite conference; Three-Power conference || Dreierkonferenz; Dreimächtekonferenz.
★ **assembler (convoquer) (réunir) une** ~ | to convoke a conference || eine Versammlung (eine Konferenz) einberufen | **déclarer la** ~ **ouverte** | to declare the conference open || die Konferenz als eröffnet erklären | **participer (prendre part) à une** ~ | to take part in a conference || an einer Konferenz teilnehmen | **siéger à une** ~ | to have a seat at a conference || einen Sitz auf einer Konferenz haben.
**conférence** *f* Ⓒ [leçon publique] | lecture || Vorlesung *f* | **maître de** ~**s** | lecturer || Lektor *m* | **maîtrise de** ~**s** | lecturership || Lektorenstelle *f*; Amt *n* als Lektor | **salle de** ~**s** | lecture room || Hörsaal *m* | **faire une** ~ **sur qch.** | to give a lecture on sth. || eine Vorlesung über etw. halten.
**conférence** *f* Ⓓ [action de comparer] | comparison || Vergleichung *f* | ~ **de textes** | comparison of texts || Vergleichung (Gegenüberstellung) der Texte; Textvergleichung.
**conférencier** *m* Ⓐ | member of a (of the) conference || Konferenzteilnehmer *m*.
**conférencier** *m* Ⓑ | lecturer || [der] Vortragende.
**conférer** *v* Ⓐ [tenir conférence] | ~ **d'une affaire** | to talk a matter (a business) over || eine Sache (eine Angelegenheit) besprechen | ~ **avec son avocat** | to confer with one's counsel || sich mit seinem Antwalt besprechen | ~ **avec q. sur qch.** | to confer (to converse) with sb. on (about) sth. || mit jdm. über etw. eine Besprechung haben; etw. mit jdm. besprechen; sich mit jdm. über etw. besprechen.
**conférer** *v* Ⓑ [accorder] | to confer; to grant; to award; to bestow || erteilen; übertragen; gewähren; verleihen | ~ **des compétences à q.** | to confer powers on (upon) sb. || jdm. (auf jdn.) Befugnisse übertragen | ~ **un grade à q.** | to confer a degree on sb. || jdm. einen [akademischen] Grad verleihen | ~ **un titre à q.** | to confer (to bestow) a title on (upon) sb. || jdm. einen Titel verleihen.
**conférer** *v* Ⓒ | ~ **de** | to lecture on || lesen über; eine Vorlesung halten über.
**conférer** *v* Ⓓ [comparer] | ~ **des textes** | to compare (to collate) texts || Texte miteinander vergleichen.
**confesser** *v* Ⓐ [avouer] | to confess || gestehen; geständig sein.
**confesser** *v* Ⓑ [s'avouer coupable] | to plead guilty;
to confess os. guilty (to be guilty) || sich schuldig bekennen.
**confesser** *v* Ⓒ [déclarer qch. en confession] | to confess || beichten.
**confession** *f* Ⓐ [aveu] | confession; avowal; admission || Geständnis *n*; Eingeständnis *n* | **faire la** ~ **de qch.** | to confess sth. || über etw. ein Geständnis ablegen; etw. gestehen.
**confession** *f* Ⓑ [affirmation de la foi] | confession || Bekenntnis *n* | ~ **de foi** | confession of faith || Glaubensbekenntnis.
**confession** *f* Ⓒ **confessionnal** *m* | confession; confessional || Beichte *f* | **le secret de la** ~ **(du** ~ **)** | the seal of confession; the secret of confessional || das Beichtgeheimnis.
**confessionnel** *adj* | confessional || konfessionell | **paix** ~ **le** | religious peace || Religionsfriede *m* | **querelles** ~ **les** | religious quarrels || Glaubensstreitigkeiten *fpl* | **non** ~ | undenominational || konfessionslos.
**confessoire** *adj* | **action** ~ | action for recognition of title || Klage *f* auf Anerkennung dinglicher Rechte.
**confiance** *f* Ⓐ | confidence; trust || Vertrauen *n* | **abus de** ~ ① | abuse of confidence; breach of trust || Vertrauensbruch *m*; Vertrauensmißbrauch *m* | **abus de** ~ ② | fraudulent conversion of funds || Veruntreuung *f* von anvertrauten Geldern | **affaire de** ~ | matter of confidence; confidential matter || Vertrauenssache *f*; vertrauliche Angelegenheit *f* | **homme de** ~ | man of confidence; trustee; man whom one can trust || Vertrauensmann *m*; Vertrauensperson *f* | **lien de** ~ | bond of trust || Vertrauensverhältnis *n* | **maison de** ~ | reliable firm || zuverlässige Firma *f* | **manque de** ~ | lack of confidence || Mangel *m* an Vertrauen | **poste de** ~ | confidential post; position of trust || Vertrauensstellung *f*; Vertrauensposten *m* | **question de** ~ | question of confidence || Vertrauensfrage *f* | **poser la question de** ~ | to ask for a vote of confidence || die Vertrauensfrage stellen | **vote de** ~ | vote of confidence || Vertrauensvotum *n* | **accorder un vote de** ~ **à q.** | to pass a vote of confidence to sb. || jdm. das Vertrauen aussprechen | **se voir accorder un vote de** ~ | to receive a vote of confidence || das Vertrauen ausgesprochen erhalten.
★ ~ **aveugle** | blind confidence || blindes (unbedingtes) Vertrauen | **avoir une** ~ **aveugle en q.** | to trust sb. blindly || jdm. blind vertrauen | **digne de** ~ | trustworthy; reliable || vertrauenswürdig; zuverlässig.
★ **abuser de la** ~ **de q.** | to break faith with sb. || jds. Vertrauen mißbrauchen | **accepter (adopter) qch. de** ~ | to take sth. on trust || etw. vertrauensvoll annehmen | **avoir** ~ **(de la** ~ **) en q.; donner** ~ **(faire** ~ **) à q.; mettre sa** ~ **en q.** | to trust sb.; to put trust (to place confidence) in sb.; to rely on sb. || jdm. vertrauen; jdm. Vertrauen schenken; in jdn. Vertrauen setzen; sich auf jdn. verlassen | **avoir la** ~ **de q.** | to have the confidence of (to be

trusted by) sb. ‖ jds. Vertrauen haben | **faire toute** ~ **à q.** | to have every confidence in sb. ‖ in jdn. (zu jdm.) volles Vertrauen haben | **répondre à la** ~ **de q.** | to deserve sb.'s confidence ‖ jds. Vertrauen rechtfertigen | **retirer sa** ~ **à q.** | to withdraw one's confidence from sb. ‖ jdm. sein Vertrauen entziehen.
★ **jouir de la** ~ **de q.** | to have the complete trust (confidence) of sb.; to enjoy sb.'s full confidence ‖ jds. volles Vertrauen genießen | **il jouit de mon entière** ~ | I have complete faith in him ‖ ich habe volles Vertrauen in ihn (zu ihm).
★ **avec** ~ ① | confidently ‖ vertraulich | **avec** ~ ②; **plein de** ~ | trustingly; trustfully ‖ vertrauend; vertrauensvoll | **de** ~ | trusted ‖ erprobt | ~ **en soi** | self-confidence; self-assurance ‖ Selbstvertrauen; Selbstsicherheit *f.*
**confiance** *f* ⑧ [hardiesse] | trustfulness ‖ Vertrauensseligkeit *f.*
**confiant** *adj* | trusting; trustful; confiding ‖ vertrauend; vertrauensvoll; voll Vertrauen.
**confidemment** *adj* | confidentially; in confidence ‖ vertraulich; im Vertrauen.
**confidence** *f* Ⓐ [confiance] | confidence ‖ Vertrauen *n* | **vote de** ~ | vote of confidence ‖ Vertrauensvotum *n* | **se voir accorder un vote de** ~ | to receive a vote of confidence ‖ das Vertrauen ausgesprochen erhalten | **dire qch. en** ~ | to say sth. confidentially (in confidence) ‖ etw. vertraulich (im Vertrauen) sagen.
**confidence** *f* Ⓑ [secret] | secret ‖ vertrauliche (geheime) Mitteilung *f* | **en** ~ | secretly; in secrecy ‖ geheim; insgeheim | **faire une** ~ **à q.** | to trust sb. with a secret ‖ jdm. ein Geheimnis anvertrauen | **faire** ~ **de qch. à q.** | to confide sth. to sb. ‖ jdm. etw. anvertrauen | **mettre q. dans la** ~ | to let sb. into a secret ‖ jdn. in ein Geheimnis einweihen.
**confidentiel** *adj* | confidential ‖ vertraulich | **rapport** ~ | confidential report ‖ vertraulicher Bericht *m* | **à titre** ~ | confidentially; in confidence; privately ‖ vertraulich; im Vertrauen | **à titre essentiellement** ~ | in strict confidence ‖ streng vertraulich; im strengsten Vertrauen.
**confidentiellement** *adv* | confidentially; in confidence ‖ vertraulich; im Vertrauen.
**confier** *v* Ⓐ | to entrust ‖ anvertrauen | ~ **une affaire à q.** | to put a matter into sb.'s hands ‖ eine Angelegenheit jdm. übertragen | ~ **qch. à q.**; ~ **aux mains de q.** | to entrust sth. to sb. (sb. with sth.); to commit sth. to sb.'s charge; to place sth. into sb.'s hands ‖ jdm. etw. anvertrauen; etw. in jds. Hände geben | **se** ~ **en q.** | to rely upon sb. ‖ sich auf jdn. verlassen.
**confier** *v* Ⓑ | ~ **un secret à q.** | to confide (to entrust) a secret to sb. ‖ jdm. ein Geheimnis anvertrauen.
**confinement** *m* [isolement des prisonniers] | solitary confinement ‖ Einzelhaft *f.*
**confiner** *v* Ⓐ | to confine; to imprison ‖ einsperren; inhaftieren.
**confiner** *v* Ⓑ [bordurer] | to border ‖ angrenzen | ~ **à un pays** | to border upon a country ‖ an ein Land angrenzen | ~ **à trahison** | to come near to treason ‖ an Verrat grenzen.
**confinité** *f* [communauté de limites] | contiguity (adjacency) [of two countries] ‖ Grenznachbarschaft *f* (Gemeinsamkeit *f* der Grenzen) [zweier Länder].
**confins** *mpl* Ⓐ | borders *pl* ‖ Grenzen *fpl.*
**confins** *mpl* Ⓑ [frontière commune] | common frontier ‖ gemeinsame Grenze *f.*
**confins** *mpl* Ⓒ [limites] | boundaries *pl* ‖ Grundstücksgrenzen *fpl;* Gemarkung *f.*
**confirmatif** *adj* Ⓐ | confirmative ‖ bestätigend | **arrêt** ~ ; **décision** ~ **ve** | confirming decision (judgment); confirmative judgment ‖ bestätigende Entscheidung *f;* bestätigendes Urteil *n.*
**confirmatif** *adj* Ⓑ [corroborant] | corroborative ‖ bekräftigend | **déclaration** ~ **ve** | corroborative statement ‖ bekräftigende Erklärung *f;* Bekräftigung *f.*
**confirmation** *f* Ⓐ | confirmation ‖ Bestätigung *f* | **en** ~ **de votre lettre** | in confirmation of your letter; confirming your letter ‖ in Bestätigung Ihres Briefes | ~ **d'une nouvelle** | confirmation of a piece of news ‖ Bestätigung einer Nachricht | ~ **verbale ou écrite** | verbal or written confirmation ‖ mündliche oder schriftliche Bestätigung | **en** ~ **de notre conversation téléphonique de ce jour** | in confirmation of our telephone conversation of today ‖ in Bestätigung unseres heutigen Telefongesprächs.
**confirmation** *f* Ⓑ [ratification] | ratification; approval; sanction ‖ Genehmigung *f;* Ratifizierung *f;* Ratifikation *f* | **droit de** ~ | right to confirm ‖ Bestätigungsrecht *n* | ~ **d'un traité** | ratification of a treaty ‖ Ratifizierung eines Vertrages.
**confirmation** *f* Ⓒ [corroboration] | corroboration ‖ Bekräftigung *f;* Erhärtung *f.*
**confirmation** *f* Ⓓ | ~ **d'une décision** | confirmation (upholding) of a decision ‖ Bestätigung *f* (Aufrechterhaltung *f*) einer Entscheidung.
**confirmatoire** *adj* Ⓐ | **déclaration** ~ | confirming declaration; confirmation ‖ bestätigende Erklärung *f;* Bestätigung *f.*
**confirmatoire** *adj* Ⓑ [corroboratif] | **déclaration** ~ | corroborative statement; corroboration ‖ bekräftigende Erklärung *f;* Bekräftigung *f.*
**confirmer** *v* Ⓐ | to confirm ‖ bestätigen | ~ **qch. par écrit** | to confirm sth. in writing ‖ etw. schriftlich bestätigen | ~ **qch. par lettre** | to confirm sth. by letter ‖ etw. brieflich bestätigen.
**confirmer** *v* Ⓑ [ratifier] | to ratify; to approve; to sanction ‖ genehmigen; nachträglich zustimmen; ratifizieren | ~ **une donation** | to sanction a donation ‖ eine Schenkung bestätigen | ~ **un traité** | to ratify a treaty ‖ einen Vertrag ratifizieren.
**confirmer** *v* Ⓒ [corroborer] | to corroborate ‖ bekräftigen; erhärten | ~ **la déposition (les dépositions) de q.** | to corroborate (to confirm) (to bear out) sb.'s evidence (sb.'s statements ‖ jds. Aussage (Aussagen) (Zeugenaussage) bekräftigen (erhärten).

**confirmer** v Ⓓ | ~ **une décision;** ~ **un jugement** | to confirm (to uphold) a decision (a judgment) || eine Entscheidung (ein Urteil) bestätigen (aufrechterhalten); einer Entscheidung beitreten; bei einer Entscheidung bleiben.

**confiscable** adj [susceptible d'être confisqué] | liable to be seized || der Einziehung unterliegend; einziehbar; konfiszierbar.

**confiscation** f | confiscation; seizure || Einziehung f; Konfiskation f | ~ **au profit de l'Etat** | forfeiture || Einziehung zu Gunsten des Staates | ~ **générale** | confiscation (seizure) of property || Vermögenseinziehung; Vermögensbeschlagnahme f | **prendre qch. par** ~ | to confiscate (to seize) sth. || etw. zu gunsten des Staates einziehen.

**confisqué** adj | confiscated; forfeited; seized || eingezogen; konfisziert.

**confisquer** v | to confiscate; to seize; to forfeit || einziehen; konfiszieren.

**conflit** m | conflict; collision; dispute; contention || Konflikt m; Streit m; Kollision f; Widerspruch m | **apaisement d'un** ~ | settlement (friendly settlement) of a dispute || Beilegung f (friedliche Beilegung) eines Streites (Konfliktes) | ~ **d'attribution;** ~ **de compétence;** ~ **de juridiction** | conflict (clash) of authority; conflict of jurisdiction || Zuständigkeitsstreit; Kompetenzkonflikt; Kompetenzstreit | **en cas de** ~ | in case of dispute (of controversy) || im Streitfalle | ~ **de compétence positif** | overlapping (clash) (conflict) of authority || positiver Kompetenzkonflikt | **cour (tribunal) des** ~ **s** | tribunal (court) for deciding disputes about jurisdiction || Kompetenzgerichtshof m | ~ **d'intérêts** | conflict (clash) of interests; conflicting interests || Interessengegensatz m; widerstreitende Interessen npl; Interessenkonflikt m; Interessenkollision | ~ **de lois** | conflict of laws; conflicting laws (statutes) || Gesetzeskonflikt; Statutenkollision | ~ **d'opinions** | conflict of opinion; disagreement || Meinungsverschiedenheit f; gegensätzliche Ansichten fpl | ~ **de priorité** | dispute about priority || Prioritätsstreit | ~ **du travail** | labo(u)r (trade) (industrial) dispute | Arbeitsstreitigkeit f; Tarifstreitigkeit; Arbeitskonflikt.

★ ~ **armé** | armed conflict || kriegerischer Konflikt.

★ **accorder (accommoder) un** ~ | to settle (to accommodate) (to compromise) a dispute || einen Streit beilegen | **arbitrer un** ~ | to settle a dispute by arbitration || eine Streitsache (einen Streit) durch Schiedsspruch erledigen | **être en** ~ | to clash; to conflict || in Widerspruch stehen; sich widersprechen; miteinander kollidieren | **être en** ~ **avec q.** | to be in conflict with sb. || mit jdm. uneinig (in Streit) sein | **être en** ~ **négatif** | to disclaim competence || gegenseitig die Zuständigkeit verneinen | **être en** ~ **positif** | to claim competence || gegenseitig die Zuständigkeit in Anspruch nehmen | **se tenir à l'écart d'un** ~ | to keep outside of a dispute || sich von einem Streit (Konflikt) fernhalten | **en** ~ | conflicting || gegensätzlich; widerstreitend.

**confondre** v | ~ **q. avec q.** | to mistake sb. for sb. || jdn. mit jdm. verwechseln | ~ **qch. avec qch.** | to confuse (to confound) sth. with sth. || etw. mit etw. verwechseln | **intérêts qui se confondent** | identical interests || gleichlaufende (parallel laufende) Interessen | ~ **les noms** | to confuse the names || die Namen verwechseln.

**conforme** adj | **pour copie** ~ | certified true copy || für gleichlautende Abschrift; den Gleichlaut der Abschrift beglaubigt | ~ **à l'échantillon** | up to sample || laut Muster | **écriture** ~ | entry in conformity || gleichlautende (übereinstimmende) Buchung | **passer écritures** ~ **s** | to book (to enter) (to pass) conformably || übereinstimmend (gleichlautend) (konform) buchen | **être** ~ **aux prescriptions légales** | to be in accordance with the legal requirements || den gesetzlichen Vorschriften entsprechen | ~ **à la vérité** | in accordance with the truth || der Wahrheit entsprechend; wahrheitsgemäß | **être** ~ **à** | to be according to; to correspond to || übereinstimmen mit.

**conformément** adv | ~ **au contrat** | according to contract || laut Vertrag, vertraglich; vertragsgemäß; vertragsmäßig | ~ **à vos désirs** | in compliance with your wishes || nach (entsprechend) Ihren Wünschen; Ihren Wünschen gemäß | ~ **à l'échantillon** | as per sample || laut Muster | ~ **aux faits** | in accordance with the facts || den Tatsachen entsprechend | ~ **à la loi** | according to the law || dem Gesetz entsprechend; gesetzmäßig | ~ **aux ordres** | in compliance with (according to) orders (instructions) || auftragsgemäß; instruktionsgemäß | ~ **au plan** | according to plan; in accordance with the plan || plangemäß; planmäßig | ~ **aux usages** | according to usage || nach Herkommen; nach Brauch | ~ **aux usages locaux** | according to local custom || den örtlichen Gebräuchen (dem Ortsgebrauch) entsprechend | ~ **à** | in conformity with; in accordance with; according to; in compliance with; conformably to || in Übereinstimmung mit; übereinstimmend mit; gemäß; entsprechend.

**conformer** v | **se** ~ **aux circonstances** | to adapt os. (to conform os.) to the circumstances || sich den Umständen anpassen | **se** ~ **aux clauses d'un contrat** | to comply with the clauses of an agreement || sich an die Bedingungen eines Vertrages halten; die Bestimmungen eines Vertrages einhalten (erfüllen) | **se** ~ **à un désir** | to comply with a request || einem Wunsche entsprechen | ~ **les écritures** | to agree the books || die Bücher abstimmen | **se** ~ **aux formalités imposées par la loi** | to comply with the legal formalities (regulations) || die gesetzlichen Formvorschriften (Formalitäten) einhalten (erfüllen) | **se** ~ **à la loi** | to conform (to submit) to the law; to keep (to obey) (to abide by) the law || sich dem Gesetz unterwerfen (unterordnen); sich an das Gesetz (an die Vorschriften des

Gesetzes) halten; das Gesetz befolgen (einhalten) | **se ~ au modèle** | to keep to the pattern ‖ sich an das Muster (an die Vorlage) halten | **se ~ à des ordres** | to follow (to comply with) instructions (orders) ‖ sich an seine Befehle halten; Instruktionen befolgen (einhalten) | **~ à qch.** | to conform to sth. ‖ mit etw. übereinstimmen.

**conformité** *f* | conformity; accordance ‖ Übereinstimmung *f* | **agir en ~ avec des ordres** | to act according to (in compliance with) orders ‖ auftragsgemäß (instruktionsgemäß) handeln | **passer écritures en ~** | to book (to enter) (to pass) conformably (in conformity) ‖ übereinstimmend (gleichlautend) (konform) buchen | **en ~ de (avec) qch.** | in accordance (in compliance) with sth.; in conformity to sth.; according to sth. ‖ in Übereinstimmung mit; gemäß; zufolge; laut | **~ de qch. à qch.** | conformity of sth. with sth. ‖ Übereinstimmung zwischen etw. und etw.

**confraternité** *f* | confraternity; brotherhood; fellowship ‖ Bruderschaft *f* | **devoir de ~** | professional duty ‖ Standespflicht *f*.

**confrère** *m* | fellow-member [of the profession]; colleague ‖ Berufsgenosse *m*; Berufskamerad *m*; Kollege *m*.

**confrontation** *f* Ⓐ | confrontation ‖ Gegenüberstellung *f* | **~ de (des) témoins** | confrontation of (of the) witnesses ‖ Gegenüberstellung (Konfrontation *f*) (Konfrontierung *f*) der Zeugen; Zeugengegenüberstellung | **~ de l'accusé et des témoins** | confrontation of the accused with the witnesses ‖ Gegenüberstellung des Angeklagten und der Zeugen.

**confrontation** *f* Ⓑ [comparaison] | comparison; collation ‖ vergleichende Gegenüberstellung *f*; Vergleichung *f* | **~ de documents** | confrontation of documents ‖ Urkundenvergleichung | **~ d'écritures** | comparison of specimens of handwriting ‖ Handschriftenvergleichung; Schriftenvergleichung.

**confrontation** *f* Ⓒ | identification by confrontation ‖ Identifizierung *f* durch Gegenüberstellung.

**confronter** *v* Ⓐ [mettre face à face] | to confront ‖ gegenüberstellen | **~ deux témoins** | to confront two witnesses ‖ zwei Zeugen konfrontieren (einander gegenüberstellen) | **~ l'accusé et les témoins** | to confront the accused with the witnesses ‖ den Angeklagten mit den Zeugen konfrontieren.

**confronter** *v* Ⓑ [comparer] | to compare; to collate ‖ vergleichend gegenüberstellen; vergleichen | **~ des documents** | to compare (to confront) (to collate) documents ‖ Schriftstücke (Urkunden) miteinander vergleichen | **~ des écritures** | to compare handwritings ‖ Handschriften (Schriften) miteinander vergleichen | **~ des résultats** | to compare results ‖ Ergebnisse (Resultate) vergleichen.

**confus** *adj* | **droits ~ en une personne** | merged rights ‖ in einer Person vereinigte Rechte *npl*.

**confusion** *f* Ⓐ [désordre] | confusion; disorder ‖ Verwirrung *f*; Unordnung *f* | **mettre la ~ dans qch.** | to throw sth. into confusion (into disorder); to disorganize sth. ‖ etw. in Verwirrung (in Unordnung) (durcheinander) bringen.

**confusion** *f* Ⓑ | **~ de qch. avec qch.** | confusion of sth. with sth. ‖ Verwechslung *f* von etw. mit etw. | **~ de dates** | confusion of dates ‖ Verwechslung der Daten | **~ de noms** | confusion of names ‖ Namensverwechslung | **~ de part** | impossibility of affiliating a child ‖ Unmöglichkeit *f* der Feststellung der Vaterschaft | **possibilité de ~** | possibility (danger) of confusion ‖ Gefahr *f* der Verwechslung; Verwechslungsgefahr *f*.

**confusion** *f* Ⓒ [réunion de droits différents dans une même personne] | **~ de droits** | merging of [two or more] rights in one person ‖ Vereinigung *f* von Rechten (von Forderung und Schuld) in einer Person; Konfusion *f*.

**confusion** *f* Ⓓ | **avec ~ de peines** | the sentences to run concurrently ‖ unter gleichzeitigem Vollzug der (beider) Freiheitsstrafen.

**congé** *m* Ⓐ | notice ‖ Kündigung *f* | **lettre de ~** | notice in writing ‖ Kündigungsschreiben *n* | **donner ~ à q.** | to give sb. notice ‖ jdm. kündigen | **donner ~ à un locataire** | to give a tenant notice to quit ‖ einem Mieter kündigen | **donner ~ à q. un mois d'avance** | to give sb. a (one) month's notice ‖ jdm. mit einmonatiger Frist kündigen | **donner ~ à son propriétaire** | to give one's landlord notice (notice of leaving) ‖ seinem Vermieter kündigen.

**congé** *m* Ⓑ [renvoi] | discharge from service; discharge; dismissal ‖ Entlassung *f*; Dienstentlassung; Verabschiedung *f* | **~ de réforme; ~ de renvoi** | discharge on account of disablement ‖ Entlassung wegen Dienstuntauglichkeit | **~ absolu; ~ définitif** | discharge from military service ‖ Entlassung vom Militärdienst; Militärdienstentlassung.

★ **demander son ~** ① | to give notice ‖ den Dienst kündigen (aufsagen) | **demander son ~** ② | to ask to be relieved of one's duties; to tender one's resignation; to resign ‖ um seine Dienstentlassung (Dienstenthebung) bitten; seinen Abschied nehmen | **donner ~ à q.** | to discharge sb.; to give sb. notice ‖ jdn. entlassen; jdm. kündigen | **donner ~ à q. un mois d'avance** | to discharge sb. at (with) one month's notice; to give sb. one month's notice ‖ jdn. mit einmonatiger Frist entlassen; jdn. mit einmonatiger Frist kündigen | **mettre q. en ~** | to discharge sb. from service ‖ jdn. aus dem Dienst entlassen; jdn. verabschieden | **prendre son ~** | to take one's discharge; to be paid off ‖ aus dem Dienst entlassen werden; seine Entlassung (seine Dienstlassung) (seinen Abschied) nehmen.

**congé** *m* Ⓒ [permission] | leave; leave of absence ‖ Urlaub *m*; Beurlaubung *f* | **~ de convalescence** | convalescent leave ‖ Genesungsurlaub | **~ de convenance personnelle** | leave on personal grounds ‖ Urlaub aus persönlichen Gründen | **~ de maladie** | sick leave ‖ Krankheitsurlaub | **prolongation de ~** | extension of leave; prolongation of leave of

**congé** *m* Ⓒ *suite*
absence ‖ Urlaubsverlängerung *f;* Nachurlaub ‖ **saison des** ~ **s** ‖ holiday season ‖ Urlaubssaison *f* ‖ **solde de** ~ ‖ leave pay ‖ Wartegeld *n* ‖ ~ **à solde entière** ‖ leave with pay (with full pay); full-pay leave ‖ Urlaub (Beurlaubung) mit vollem Gehalt; voll bezahlter Urlaub.
★ **absent par** ~ ‖ absent on (with) leave ‖ beurlaubt; auf Urlaub ‖ ~ **payé** ① ‖ paid holiday ‖ bezahlte Freizeit *f* ‖ ~ **payé** ② ‖ holidays (vacation) with pay ‖ bezahlter Urlaub ‖ ~ **impayé**; ~ **non payé** ‖ leave (holiday) without pay ‖ unbezahlter Urlaub ‖ ~ **s scolaires** ‖ holidays ‖ Schulferien *pl.*
★ **accorder** ~ ‖ to grant a leave of absence ‖ Urlaub gewähren ‖ **dépasser son** ~ ‖ to overstay one's leave ‖ seinen Urlaub überschreiten ‖ **être en** ~ ‖ to be on leave (on leave of absence) (on holiday) ‖ beurlaubt (auf Urlaub) sein ‖ **prendre** ~ ‖ to take (to go on) leave ‖ Urlaub nehmen; auf Urlaub gehen.
**congé** *m* Ⓓ [période de service] ‖ period (term) of service ‖ Dienstzeit *f;* Militärdienstzeit *f.*
**congé** *m* Ⓔ [permission quelconque] ‖ permission ‖ Erlaubnis *f* ‖ ~ **d'agir** ‖ permission to act ‖ Erlaubnis zu handeln.
**congé** *m* Ⓕ [titre de mouvement] ‖ release of dutiable liquors for transportation after payment of customs duties (after clearance) ‖ Freigabe *f* zollpflichtiger Getränke zum Transport nach vorheriger (nach erfolgter) Verzollung.
**congé** *m* Ⓖ [défaut-congé] ‖ default of the creditor ‖ Gläubigerverzug *m* ‖ **jugement par** ~ ‖ default judgment against the plaintiff ‖ Versäumnisurteil *n* gegen den Kläger; Klageabweisung *f* durch Versäumnisurteil [ohne Entscheidung in der Hauptsache].
**congé** *m* Ⓗ [~ de navigation; ~ maritime] ‖ clearance; clearance outward ‖ Ausklarierung *f.*
**congéable** *adj* [sujet à congé] ‖ **bail à domaine** ~ ‖ farm lease which may be terminated at the lessor's free will ‖ Pacht *f* (Verpachtung *f*) [eines landwirtschaftlichen Grundstückes]; welche durch den Verpächter jederzeit aufkündbar ist.
**congédiable** *adj* ‖ liable to be discharged ‖ zu entlassen.
**congédiement** *m* Ⓐ [renvoi] ‖ dismissal; discharge; discharging ‖ Entlassung *f;* Dienstentlassung; Verabschiedung *f.*
**congédiement** *m* Ⓑ ‖ paying-off; pay and discharge ‖ Abmusterung *f.*
**congédiement** *m* Ⓒ [dédouanement] ‖ clearance through customs ‖ Verzollung *f.*
**congédier** *v* Ⓐ [renvoyer] ‖ to dismiss ‖ entlassen ‖ ~ **un domestique** ‖ to dismiss a servant ‖ einen Dienstboten entlassen ‖ ~ **des ouvriers** ‖ to lay off workmen ‖ Arbeiter entlassen.
**congédier** *v* Ⓑ ‖ ~ **q.** ‖ to discharge sb. from his duties ‖ jdn. verabschieden (aus dem Dienst entlassen) ‖ ~ **une armée** ‖ to disband an army ‖ ein Heer demobilisieren.

**congédier** *v* Ⓒ [mettre en congé] ‖ to pay off; to pay and discharge ‖ abmustern.
**congédier** *v* Ⓓ [donner une audience de congé] ‖ ~ **un ambassadeur** ‖ to receive an ambassador in audience upon his relinquishing his post ‖ einen Gesandten in Abschiedsaudienz empfangen.
**congénère** *adj* ‖ cognate ‖ verwandt.
**congréganiste** *m* ‖ member of a (of the) congregation ‖ Mitglied *n* einer (der) Religionsgemeinschaft (Kongregation).
**congréganiste** *adj* ‖ **école** ~ ‖ congregational (congreganist) school ‖ Kongregationsschule *f;* Klosterschule.
**congrégation** *f* ‖ congregation ‖ Religionsgemeinschaft *f;* religiöse Vereinigung *f;* Kongregation *f.*
**congrégationaliste** *m* ‖ congregationalist ‖ Anhänger *m* des Kongregationssystems.
**congrégationaliste** *adj* ‖ congregational ‖ Kongregations ...
**congrès** *m* ‖ congress; conference ‖ Kongreß *m;* Konferenz *f* ‖ ~ **de l'enseignement** ‖ educational congress ‖ Erzieherkongreß ‖ **membre du** ~ ‖ congressman; Member of Congress ‖ Kongreßmitglied *n;* Mitglied des Kongresses ‖ ~ **de la paix** ‖ peace congress ‖ Friedenskongreß.
★ ~ **diplomatique** ‖ diplomatic conference ‖ Diplomatenkonferenz ‖ ~ **fédéral** ‖ federal congress ‖ Bundeskongreß ‖ ~ **mondial** ‖ world congress ‖ Weltkongreß ‖ ~ **pacifiste** ‖ pacifist meeting ‖ Pazifistenkongreß ‖ ~ **scientifique** ‖ meeting of scientists ‖ wissenschaftlicher Kongreß.
**congressional** *adj* ‖ congressional ‖ Kongreß ...
**congressiste** *m* Ⓐ ‖ member of a congress; person who attends a congress ‖ Teilnehmer *m* an einem Kongreß; Kongreßteilnehmer.
**congressiste** *m* Ⓑ ‖ congressman; Member of Congress ‖ Kongreßmitglied *n.*
**congru** *adj* Ⓐ [exact; précis] ‖ exact; precise ‖ genau; exakt.
**congru** *adj* Ⓑ [suffisant] ‖ sufficient ‖ genügend; ausreichend ‖ **portion** ~ **e** ‖ subsistence-level income; bare living ‖ Unterhaltsminimum *n;* Existenzminimum.
**conjectural** *adj* [fondé sur des conjectures] ‖ conjectural; based on conjecture ‖ mutmaßlich; auf Vermutungen aufgebaut (beruhend).
**conjecturalement** *adv* ‖ conjecturally; by guess; as a guess ‖ mutmaßlicherweise; durch Vermutung.
**conjecture** *f* ‖ conjecture; guess; presumption; surmise; supposition ‖ Mutmaßung *f;* Vermutung *f;* Annahme *f* ‖ **faire des** ~ **s** ‖ to make conjectures; to conjecture ‖ Mutmaßungen anstellen; mutmaßen ‖ **former des** ~ **s sur qch.** ‖ to form conjectures about sth. ‖ Vermutungen über etw. anstellen ‖ **par pure** ~ ‖ by a mere guess (conjecture) ‖ nach einer bloßen Vermutung ‖ **par** ~ ‖ as a guess ‖ durch Vermutung.
**conjecturer** *v* ‖ to conjecture; to guess; to surmise; to make conjectures ‖ mutmaßen; vermuten; annehmen; Mutmaßungen anstellen ‖ ~ **qch. de qch.** ‖ to

surmise sth. from sth. || von etw. auf etw. schließen.
**conjoindre** *v* | to unite together in matrimony; to join in marriage || ehelich verbinden | **se** ~ | to get married; to marry || sich verheiraten; heiraten; die Ehe miteinander eingehen.
**conjoint** *m* | husband; spouse || Ehegatte *m* | **les** ~ **s** | husband and wife || die Ehegatten *mpl* | ~ **survivant** | surviving spouse || überlebender Ehegatte (Eheteil *m*).
**conjoint** *adj* Ⓐ | joint; conjoined; united || gemeinsam; vereint; vereinigt | **action** ~ **e** | concerted (joint) action || gemeinsames Vorgehen *n* | **assurance** ~ **e** | double insurance || mehrfache Versicherung *f;* Doppelversicherung | **bénéficiaires** ~ **s** | joint beneficiaries || gemeinschaftlich Bedachte *mpl* | **compte** ~ | joint account || gemeinsames Konto *n* | **en compte** ~ | on (for) joint account || auf gemeinschaftliche (für gemeinsame) Rechnung *f* | **compte courant** ~ | joint current account || gemeinsame laufende Rechnung *f* | **légataires** ~ **s** | co-legatees || Mitvermächtnisnehmer *mpl* | **legs** ~ | joint legacy || gemeinsames Vermächtnis *n* | **obligation** ~ **e** | joint liability (debt) (obligation) || Gesamtschuld *f;* gemeinsame Verbindlichkeit *f;* Mithaftung *f* | **par ordre** ~ | on joint order || auf gemeinsame Anweisung.
★ ~ **et solidaire** | joint and several || gesamtschuldnerisch; als Gesamtschuldner | **garantie** ~ **e et solidaire** | joint and several guaranty || gesamtschuldnerische Sicherheit *f* | **responsabilité** ~ **e et solidaire** | joint and several liability || Gesamtverbindlichkeit *f;* gesamtschuldnerische Haftung *f.*
**conjoint** *adj* Ⓑ | ~ **par le mariage** | united in wedlock || ehelich verbunden.
**conjointe** *f* | spouse; wife || Ehegattin *f;* Ehefrau *f.*
**conjointement** *adv* | jointly; conjointly || gemeinsam; gemeinschaftlich | ~ **et solidairement responsables** | jointly and severally liable || gesamtschuldnerisch verantwortlich (verpflichtet); als Gesamtschuldner haftbar (haftend) | **agir** ~ **avec q.** | to act in conjunction with sb. || mit jdm. im Einvernehmen handeln.
**conjonction** *f* | conjunction; connection; union || Verbindung *f;* Vereinigung *f;* Band *n* | ~ **par le mariage** | wedlock; matrimony || eheliches Band; Eheband *n.*
**conjoncture** *f* Ⓐ [concours de circonstances] | combination of circumstances || Verknüpfung *f* (Zusammentreffen *n*) von Umständen | **en cette** ~ | under such circumstance(s) || unter diesen (solchen) Umständen.
**conjoncture** *f* Ⓑ [situation] | state of affairs || Stand *m* (Lage *f*) der Dinge.
**conjoncture** *f* Ⓒ [situation des affaires] | state of business || Konjunktur *f* | **basse** ~ | depression; recession; slump || Tiefkonjunktur; Rezession *f* | **haute** ~ | boom || Hochkonjunktur | **évolution (tendance) de la** ~ | market trend; trend of economic conditions || Markttendenz *f;* wirtschaftliche Tendenz | **essor de la** ~ | boom conditions *pl* || Hochkonjunktur | **super** ~ ; **surchauffe de la** ~ | excessive economic activity; overheating of the economy (of the boom) || Überkonjunktur; Überhitzung *f* der Konjunktur; überhitzte Konjunktur | ~ **ascendante continue** | steady upward movement || stetige Aufwärtsbewegung *f* | **freiner la** ~ | to restrain the boom conditions || die Konjunktur dämpfen.
**conjoncture** *f* Ⓓ | **la** ~ | the short-term economic situation || kurzfristige Konjunktur.
**conjoncturel** *adj* | **essor** ~ | boom conditions *pl* || kurzfristige Konjunktur; Konjunkturaufschwung *m* | **frein(s)** ~ **(s)** | restraint on the boom || Konjunkturbremse(n) *fpl;* Konjunkturbremsung *f;* Konjunkturdämpfung *f.*
★ **chômage** ~ | cyclical unemployment || konjunkturbedingte Arbeitslosigkeit *f* | **fluctuations** ~ **les** | cyclical fluctuations || zyklische Konjunkturschwankungen | **relance** ~ **le; reprise** ~ **le** | recovery of the market; cyclical recovery || zyklische Erholung *f;* Konjunkturbelebung *f.*
**conjugal** *adj* | conjugal || ehelich | **communauté** ~ **e** | conjugal community (community of life) || eheliche Gemeinschaft *f* (Lebensgemeinschaft *f*) | **devoir** ~ | matrimonial (conjugal) duty || eheliche Pflicht *f* | **le domicile** ~ | the conjugal residence || der eheliche Wohnsitz; der gemeinsame Wohnsitz der Ehegatten | **fuite du domicile** ~ | elopement || Entlaufen *n* aus der ehelichen Lebensgemeinschaft | **état** ~ | married state || Stand *m* der Ehe | **fidélité** ~ **e; foi** ~ **e** | conjugal faith || eheliche Treue *f* | **lien** ~ ; **union** ~ **e** | marriage (matrimonial) bond; bond of matrimony || eheliches Band *n;* Band der Ehe | **vie** ~ **e** ① | married (conjugal) life || eheliches Zusammenleben *n* | **vie** ~ **e** ② | matrimony || Ehestand | **les dépenses de la vie** ~ **e** | the expense of conjugal life || die Kosten des ehelichen Aufwandes | **rétablissement de la vie** ~ **e** | restoration of conjugal rights (of conjugal community) || Herstellung *f* (Wiederherstellung *f*) der ehelichen Gemeinschaft (des ehelichen Lebens) | **suppression de la vie** ~ **e (de la communauté** ~ **e)** | dissolution of the conjugal community; legal separation || Aufhebung *f* der ehelichen Gemeinschaft; Getrenntleben *n.*
**conjugalement** *adv* | conjugally; between husband and wife || ehelich; zwischen den Ehegatten.
**conjugalité** *f* [état conjugal] | married state; matrimony || Stand *m* der Ehe; Ehestand *m.*
**conjurateur** *m;* **conjuré** *m* | conspirator; plotter || Verschwörer *m.*
**conjuration** *f* [conspiration; complot] | conspiracy; plot || Verschwörung *f;* Komplott *n.*
**conjurer** *v* [tramer un complot] | to plot; to conspire || konspirieren | ~ **contre q.** | to conspire (to plot) against sb.; to lay (to hatch) a plot against sb. || gegen jdn. eine Verschwörung anzetteln; sich gegen jdn. verschwören | **se** ~ | to conspire together || sich verschwören.

**connaissance** *f* Ⓐ | knowledge || Kenntnis *f* | ~ **de cause;** ~ **des faits** | knowledge of the facts; factual knowledge || Sachkenntnis *f;* Kenntnis des Sachverhalts (der Tatumstände) (des Tatbestandes) | **en** ~ **de cause** ① | after ascertaining the facts || nach Prüfung der Sachlage | **en** ~ **de cause** ②; **en pleine** ~ **des faits** | with (in) full knowledge of the facts (of the case) || in Kenntnis (in voller Kenntnis) des Sachverhalts (der Sachlage) (der Tatumstände); in voller Sachkenntnis | **sans** ~ **de cause** | without a hearing; without trial || ohne Anhörung; ohne Verhandlung | ~ **complète;** ~ **précise** | full (exact) knowledge || volle (genaue) Kenntnis.

★ **arriver (parvenir) à la** ~ **de q.** | to come to sb.'s knowledge || jdm. zur Kenntnis kommen; zu jds. Kenntnis gelangen | **avoir** ~ **de qch.** | to be aware (cognisant) of sth. || von etw. wissen (Kenntnis haben) | **donner** ~ **de qch. à q.; porter qch. à la** ~ **de q.** | to bring sth. to sb.'s attention (knowledge); to adivse sb. of sth. || jdm. etw. zur Kenntnis bringen; jdn. von etw. unterrichten | **faire (obtenir)** ~ **de qch.** | to obtain knowledge of sth.; to become acquainted with sth. || von etw. Kenntnis erhalten (erlangen) | **prendre** ~ **de qch.** | to take note (notice) (cognisance) of sth.; to make os. acquainted with sth. || von etw. Kenntnis (etw. zur Kenntnis) nehmen; sich mit etw. vertraut machen | **ayant pris** ~ **de...** | having (upon having) taken notice of... || nach Kenntnisnahme von... | **à ma** ~ | to may knowledge; as far as I know || meines Wissens; soviel ich weiß.

**connaissance** *f* Ⓑ [discernement] | discretion; discernment || Unterscheidungsvermögen *n* | **âge de** ~ | age (years) of discretion; age of understanding || unterscheidungsfähiges (einsichtsfähiges) Alter *n*.

**connaissance** *f* Ⓒ [droit de connaître, de décider] | **être dans la** ~ **du tribunal** | to be within the cognisanze of the court || zur Zuständigkeit des Gerichts gehören.

**connaissance** *f* Ⓓ [savoir] | knowledge; learning || Wissen *n;* Kenntnisse *fpl* | **augmentation de** ~ **s** | accession to knowledge || Bereicherung *f* des Wissens | **dissémination de** ~ **s** | dissemination of knowledge || Verbreitung *f* von Wissen (von Kenntnissen) | ~ **s en droit** | knowledge of the law || juristische Kenntnisse; juristisches Wissen; Rechtskenntnisse | ~ **(~ s) d'expert** | expert (specialized) knowledge || Fachwissen; Spezialwissen; Fachkenntnis(se) | ~ **(~ s) acquise(s)** | acquirement(s) || erworbene Fähigkeit(en) *fpl* | ~ **approfondie** | profound knowledge; thorough command || gründliches Wissen; gründliche Kenntnisse | ~ **s étendues; vastes** ~ **s** | extensive (wide) knowledge || umfassende Kenntnisse; umfassendes Wissen | **avoir de profondes** ~ **s de qch.** | to have a thorough knowledge of sth.; to be well versed in sth. || in etw. gründliche Kenntnisse haben (besitzen).

**connaissance** *f* Ⓔ [relation] | acquaintance || Bekanntschaft | **cultiver la** ~ **de q.** | to cultivate sb.'s acquaintance || jds. Bekanntschaft pflegen | **faire** ~ **avec q.; faire la** ~ **de q.** | to make sb.'s acquaintance; to become acquainted with sb. || jds. Bekanntschaft machen; mit jdm. bekannt werden | **faire faire** ~ **à deux personnes** | to make two persons acquainted; to bring two persons together || zwei Personen miteinander bekannt machen | **lier** ~ **avec q.** | to strike up an acquaintance with sb. || jds. (mit jdm.) Bekanntschaft machen | **refaire** ~ | to renew acquaintance || eine Bekanntschaft erneuern.

**connaissement** *m* | bill of lading; shipping (consignment) bill (note) || Seefrachtbrief *m;* Schiffsfrachtbrief; Konnossement *n;* Schiffsladeschein *m* | ~ **d'entrée** | inward bill of lading || Importkonnossement | ~ **à forfait;** ~ **direct** | through bill of lading || Transitkonnossement | ~ **à ordre** | bill of lading || Orderkonnossement | ~ **au porteur** | bill of lading to bearer || auf den Inhaber lautendes Konnossement | ~ **avec réserves;** ~ **portant des réserves** | foul bill of lading || Konnossement mit einschränkenden Vorbehalten | ~ **de sortie** | outward bill of lading || Exportkonnossement | ~ **sans réserves;** ~ **net** | clean bill of lading || Konnossement ohne Vorbehalte; reines Konnossement | **jeu complet de** ~ **s** | set of bills of lading || Satz von Konnossementen.

★ ~ **collectif** | general bill of lading || Gesamtkonnossement; Sammelkonnossement | ~ **nominatif** | bill of lading to a specified person || auf den Namen lautendes Konnossement.

**connaissement-chef** *m* | original stamped bill of lading || Originalkonnossement *n*.

**connaisseur** *m* | expert || Kenner *m;* Sachkenner; Sachverständiger *m*.

**connaître** *v* Ⓐ [statuer] | to decide; to judge || erkennen; entscheiden | ~ **d'une cause** | to give (to pronounce) judgment in a case || in einer Sache erkennen; über eine Sache entscheiden | ~ **d'un différend** | to settle a dispute || eine Meinungsverschiedenheit entscheiden | ~ **des litiges** | to hear (to decide) cases (disputes) || über Streitsachen entscheiden | ~ **de qch.** | to take cognizance of sth. || über etw. befinden.

**connaître** *v* Ⓑ [être compétent pour juger] | to be competent to decide || zuständig sein, zu entscheiden.

**connaître** *v* Ⓒ [savoir] | ~ **son affaire** | to know one's business || sich in seinen Geschäften auskennen.

**connexe** *adj* | connected || zusammenhängend; in Zusammenhang stehend | **affaires** ~ **s** ① | related (connected) matters || zusammenhängende Sachen *fpl* (Angelegenheiten *fpl*) | **affaires** ~ **s** ②; **causes** ~ **s** | connected causes || zusammenhängende Prozesse *mpl* | **des industries** ~ **s de** | industries connected with... (related to...) || mit... verwandte Industrien *fpl* | **frais** ~ **s; dépenses** ~ **s** | associated costs (expenditure) || Nebenkosten *mpl*.

**connexion** *f* [liaison] | connection || Zusammenhang *m;* Verbindung *f.*
**connexité** *f* [rapport étroit] | connexity; close relation || enge Beziehung (Verbindung).
**connivence** *f* [complicité] | connivance; complicity || [strafbares] heimliches Einverständnis *n* | **être (agir) de** ~ **avec q.** | to be (to act) in complicity with sb. || mit jdm. in strafbarem Einverständnis stehen (handeln) (zusammenwirken).
**conniver** *v* | ~ **avec q.** | to connive (to be in collusion) with sb. || mit jdm. strafbar zusammenwirken.
**connu** *adj* | known || bekannt | **fait bien** ~ | known fact || bekannte (wohlbekannte) Tatsache *f* | **risque** ~ | known risk || bekanntes Risiko *n* | **être** ~ **sous le nom de . . .** | to be known as . . . || unter dem Namen . . . bekannt sein.
**conquêt** *m* [bien acquis conjointement] | joint acquisition || gemeinsame Errungenschaft *f;* gemeinsamer Erwerb *m.*
**conquête** *f* Ⓐ [conquest; act of conquest || Eroberung *f* | **guerre de** ~ | war of conquest || Eroberungskrieg *m* | **pays de** ~ | conquered country || erobertes Land *n* | **re** ~ | reconquest || Wiedereroberung *f* | **faire la** ~ **de qch.** | to conquer sth. || etw. erobern.
**conquête** *f* Ⓑ [territoire conquis] | conquered territory; acquisition; possession || erobertes Gebiet *n;* Besitzung *f.*
**consacré** *adj* Ⓐ [sanctionné] | sanctioned; established || gebilligt; sanktioniert.
**consacré** *adj* Ⓑ [consacré par le temps] | time-honored || überkommen; überliefert.
**consacrer** *v* Ⓐ [dédier] | to dedicate; to devote; to appropriate || widmen; zueignen.
**consacrer** *v* Ⓑ [sanctionner] | to sanction || billigen | ~ **qch. en droit** | to give sth. the force of law || etw. durch Gesetz sanktionieren.
**consanguin** *adj* [parent du côté paternel] | consanguineous [on the father's side] || blutsverwandt [von der väterlichen Seite] | **frère** ~ | halfbrother || Halbbruder *m* | **parents** ~ **s** | consanguines || Blutsverwandte *mpl* | **sœur** ~ **e** | halfsister || Halbschwester *f.*
**consanguinité** *f* Ⓐ [parenté sanguine] | consanguinity [on the father's side] || Blutsverwandtschaft *f* [väterlicherseits].
**consanguinité** *f* Ⓑ [mariage(s) entre consanguins] | in-breeding || Inzucht *f.*
**consanguins** *mpl* | consanguines [on the father's side] || Halbgeschwister *pl* [väterlicherseits].
**consciemment** *adv* | knowingly; consciously || wissentlich.
**conscience** *f* Ⓐ | conscience || Gewissen *n* | **par acquit de** ~ | for the acquittal of one's conscience || zur Erleichterung seines Gewissens | **affaire de** ~ | matter of conscience || Gewissenssache *f* | **cas de** ~ | point of conscience || Gewissensfrage *f* | **d'après ma** ~ **et mon intime conviction** | to the best of my knowledge and belief || nach bestem Wissen und Gewissen | **liberté de** ~ | liberty of conscience; freedom of thought || Gewissensfreiheit *f;* Denkfreiheit | **manque de** ~ | unscrupulousness || Gewissenlosigkeit *f* | **objection de** ~ | conscientious objection || Einwand *m* aus Gewissensgründen; Gewissenseinwand | **scrupule de** ~ | conscientious scruple || Gewissensbiß *m;* Skrupel *m* | **en sûreté (en toute sûreté) de** ~ | with a clear conscience || mit reinem Gewissen.
★ **en bonne** ~ | in good faith || in gutem Glauben; mit gutem Gewissen | ~ **chargée;** ~ **mauvaise** | bad (burdened) (guilty) conscience || schlechtes (schuldbeladenes) Gewissen | ~ **large** | accommodating conscience || weites Gewissen | ~ **nette;** ~ **pure** | clear (good) conscience || reines (gutes) Gewissen.
★ **avoir qch. sur la** ~ | to have sth. on one's conscience || etw. auf dem Gewissen haben | **n'avoir point de** ~ **; être sans** ~ | to have no conscience; to be unscrupulous || gewissenlos sein | **prendre** ~ **de qch.** | to become conscious of sth. || sich einer Sache bewußt werden | **en** ~ | conscientiously || gewissenhaft.
**conscience** *f* Ⓑ | consciousness || Bewußtsein *n* | ~ **de classe** | class consciousness || Klassenbewußtsein | **avec la pleine** ~ **des conséquences** | in full consciousness of the consequences || im vollen Bewußtsein der Folgen | ~ **coupable** | guilty conscience (knowledge) || Schuldbewußtsein *n* | **avoir** ~ **de qch.** | to be conscious of sth. || sich einer Sache bewußt sein.
**conscience** *f* Ⓒ [droiture] | conscientiousness || Gewissenhaftigkeit *f.*
**conscience** *f* Ⓓ [travail taxé pour la durée] | **travail en** ~ | time work || nach Zeit bezahlte Arbeit | **être en** ~ | to be on time work || nach Arbeitszeit bezahlt werden.
**consciencieusement** | conscientiously || in gewissenhafter Weise.
**consciencieux** *adj* | conscientious || gewissenhaft.
**conscient** *adj* | conscious || bewußt | **être** ~ **de qch.** | to be conscious of sth. || sich einer Sache bewußt sein | ~ **des conséquences** | conscious of the consequences || der Folgen bewußt.
**consécration** *f* Ⓐ | dedication || Widmung *f.*
**consécration** *f* Ⓑ [sanction] | ratification; sanction || Billigung *f;* Sanktionierung *f.*
**consécutif** *adj* Ⓐ | consecutive; in succession || aufeinanderfolgend; in Aufeinanderfolge | **des années** ~ **ves** | successive (consecutive) years || aufeinanderfolgende Jahre *npl.*
**consécutif** *adj* Ⓑ [résultant] | ~ **à** | resulting from || herrührend von.
**consécution** *f* | consecution || Aufeinanderfolge *f;* Reihenfolge *f.*
**consécutivement** *adv* Ⓐ | consecutively; in succession || aufeinanderfolgend; in Aufeinanderfolge.
**consécutivement** *adv* Ⓑ [sans interruption] || uninterruptedly; without interruption || ununterbrochen; ohne Unterbrechung.
**conseil** *m* Ⓐ [avis] | council; advice; consultation ||

**conseil** *m* Ⓐ *suite*
Rat *m;* Ratschlag *m;* Beratung *f* | ~ **juridique** | legal advice || Rechtsberatung | **agir selon (sur) le ~ de q.** | to follow (to act on) sb.'s advice || nach jds. Rat handeln; jds. Rat befolgen | **demander ~ à q.** | to ask sb. for advice; to consult sb.; to seek sb.'s advice || jdn. um Rat fragen (bitten); bei jdm. Rat einholen | **donner un ~ à q.** | to give sb. advice; to advise sb. || jdn. einen Rat erteilen (geben); jdm. beraten || sich bei jdm. Rat holen | **suivre le ~ de q.** | to follow (to take) sb.'s advice || jds. Rat befolgen (annehmen) | **suivant le ~ (les ~s) de q.; sur le ~ de q.** | at (on) (under) sb.'s advice || nach jds. Rat (Ratschlägen).
**conseil** *m* Ⓑ [conseiller] | counsellor; counsel; advisor; adviser | Ratgeber *m;* Rat *m;* Berater *m* | **avocat-~** | consulting barrister; chamber counsel; legal adviser || beratender Anwalt *m;* Anwalt mit beratender Praxis | **~ de fabrique; ~ presbytérial** | member of the church council || Mitglied *n* des Kirchenausschusses; Kirchenausschußmitglied | **ingénieur-~** | consulting engineer; technical adviser || beratender Ingenieur *m;* technischer Beirat *m* | **médecin-~** | medical adviser || Vertragsarzt *m,* Vertrauensarzt | ~ **en publicité; organisateur-en publicité** | advertising consultant || Werbeberater | ~ **de surveillance** | member of the board of supervisors || Aufsichtsrat *m;* Mitglied *n* des Aufsichtsrates; Aufsichtsratsmitglied.
★ ~ **judiciaire** | guardian appointed by the court | gerichtlicher (gerichtlich bestellter) Vormund *m* (Beistand *m*) | **pourvu d'un ~ judiciaire** | under guardianship || unter Vormundschaft | ~ **privé** | Privy Councillor || Geheimrat; Geheimer Rat | **consulter un ~** | to take counsel's opinion || ein Rechtsgutachten einholen.
**conseil** *m* Ⓒ [réunion, assemblée de personnes] | council; board; council board || Ratsversammlung *f;* Rat *m;* beratende Versammlung *f* | ~ **d'administration; ~ de gérance; ~ de gérants** | council (board) of administration; board of management (of managers) (of directors); board || Verwaltungsrat; Geschäftsleitung *f;* Direktion *f* | ~ **d'administration des douanes** | board of customs (of excise) || Oberzollbehörde *f;* Oberzollamt *n;* Zolldirektion *f* | ~ **d'amirauté** ① | Board of Admiralty [GB] || Marineministerium *n* | ~ **d'amirauté** ② | High Court of Admiralty; Admiralty Court || Admiralitätsgericht *n;* Oberstes Seegericht | ~ **d'arbitrage** | board of arbitration (of arbitrators); arbitration board || Schiedsamt *n;* Einigungsamt | ~ **d'arrondissement** | provincial council || Provinziallandtag *m* | ~ **de cabinet; de gouvernement** | cabinet council (in council); council of ministers || Kabinettsrat; Ministerrat | **chambre (salle) du ~** | council chamber; board room || Ratskammer *f;* Beratungszimmer *n* | **comité du ~** | council committee; committee of council || Ratsausschuß *m* | ~ **de commerce** | Board of Trade || Handelsministerium *n* | ~ **supérieur de la défense nationale** | supreme council of defense || oberster Verteidigungsrat | ~ **de discipline; d'ordre** | board (court) of discipline; disciplinary board (court) || Disziplinarhof *m;* Disziplinarkammer *f* | **élections au ~** | council elections *pl* || Ratswahlen *fpl* | ~ **d'enquête** ① | court (board) (commission) (committee) of enquiry (of investigation) || Untersuchungsausschuß *m;* Untersuchungskommission *f* | ~ **d'enquête** ② | court martial || Militärgericht *n* | ~ **d'entreprise** | works council || Betriebsrat | ~ **d'Etat** | Council of State || Staatsrat | ~ **d'église** | church council (committee) || Kirchenrat; Kirchenausschuß *m* | ~ **de famille** ① | family council || Familienrat | ~ **de famille** ② | board of guardians || Vormundschaftsrat | ~ **de gouverneurs** | board of governors || Präsidialrat; Präsidium *n.*
★ ~ **de guerre** ① | council of war; war council || Kriegsrat | ~ **de guerre** ② | court martial || Kriegsgericht *n;* Militärgericht; Standgericht | ~ **supérieur de guerre** | supreme war council; Army Council || oberster Kriegsrat | **passer en ~ de guerre** | to be court-martialled || vor ein Kriegsgericht gestellt werden | **faire passer q. en ~ de guerre** | to have sb. court-martialled || jdn. vor ein Kriegsgericht stellen.
★ ~ **supérieur de la magistrature** | board (court) of discipline for municipal officers || Verwaltungsdisziplinarhof *m;* Disziplinarkammer *f* für die Verwaltung | ~ **de la Marine; ~ supérieur de la Marine** | Board of Admiralty; shipping board; marine (naval) court || Marineministerium *n;* Marineamt *n;* Seeamt | ~ **des Ministres** | Council of Ministers; cabinet council (in council); cabinet | Ministerrat; Kabinettsrat; Kabinett *n* | ~ **de préfecture** | county council || Präfekturrat | **présidence du ~** | presidency of the council || Vorsitz *m* des Rates; Ratsvorsitz | ~ **des prises** | prize court || Prisengerichtshof *n;* Prisengerichtshof *m* | ~ **des prud'hommes** | court of trade; trade court || Gewerbliches Schiedsgericht *n;* Gewerbegericht; Kaufmannsgericht | ~ **des Quatre** | council of Four || Viererrat | ~ **de régence** | regency council || Regentschaftsrat | ~ **de sécurité** | security council || Sicherheitsrat | ~ **de surveillance** | board of supervisors; supervisory board || Aufsichtsrat | ~ **de taxateurs** | appraisal committee || Schätzungsausschuß *m.*
★ ~ **administratif** | administrative council; council of administration || Verwaltungsrat | ~ **communal; ~ municipal** | borough (town) (city) council; municipal council || Gemeinderat; Stadtrat | ~ **consultatif** | advisory board (council) || Beirat | ~ **économique** | economic council || Wirtschaftsrat | ~ **fédéral** | federal council || Bundesrat | ~ **général** | county council || Kreisrat; Kreistag *m;* Bezirksrat; Bezirkstag *m* | **grand ~** | grand council || Großrat | ~ **judiciaire** | board of guardians || Vormundschaftsbehörde *f;* Amtsvormundschaft *f* | ~ **législatif** | legislative council || gesetzgebender

Rat | **national** | national council || Nationalrat | ~ **privé** | Privy Council || geheimer Rat | ~ **professionnel** | trade council || Gewerberat.
★ **se réunir en** ~ | to meet in council || zur Ratsversammlung zusammentreten | **être représenté au** ~ **(au sein du** ~ **)** | to be represented in the council; to have a representative (a seat) on the council || im Rat vertreten sein; einen Vertreter (einen Sitz) im Rat haben; einen Ratssitz haben | **tenir** ~ ① | to hold a council; to be in council || eine Ratsversammlung abhalten | **tenir** ~ ② | to deliberate || beraten.

**Conseil** *m* Ⓓ [EEC] | **Le** ~ **des Communautés européennes** | the Council of the European Communities || der Rat der Europäischen Gemeinschaften | **les ministres réunis en** ~ | the ministers meeting in Council || die im Rat vereinigten Minister | **les représentants des Gouvernements des Etats membres réunis au sein du** ~ | the representatives of the Governments of the Member States, meeting within the Council || die im Rat vereinigten Vertreter der Regierungen der Mitgliedstaaten | **le Président en exercice du** ~ | the President in office of the Council || der amtierende Ratspräsident.

**Conseil** *m* Ⓔ [EEC] | **Le** ~ **Européen** [Réunion des chefs d'Etat et de Gouvernement] | the European Council [Meeting of the Heads of State and of Government] || der Europäische Rat [Treffen der Staats- und Regierungschefs].

**Conseil** *m* Ⓕ | [COMECON] | ~ **d'assistance économique mutuelle; CAEM** | Council for Mutual Economic Aid; CMEA | Rat für gegenseitige Wirtschaftshilfe.

**conseillable** *adj* | advisable; recommendable; to be recommended || ratsam; zu raten; zu empfehlen; empfehlenswert | **peu** ~ | inadvisable; not advisable; not to be recommended || nicht ratsam; nicht zu empfehlen.

**conseiller** *m* Ⓐ [conseil] | counsellor; adviser || Berater *m;* Ratgeber *m* | ~ **adjoint** | assistant counsellor || Beirat *m* | ~ **administratif** | administrative adviser || Verwaltungsbeirat | ~ **diplomatique** | diplomatic adviser || diplomatischer Berater (Beirat) | ~ **économique** | economic adviser || Wirtschaftsberater | ~ **financier** | financial adviser || Finanzberater; Finanzbeirat | ~ **fiscal** | tax consultant || Steuerberater | ~ **juridique** | legal adviser; counsel; counsellor at law; attorney || Rechtsberater; Rechtsbeistand; Rechtsbeirat *m;* juristischer Berater (Beirat) | ~ **littéraire** | literary adviser || literarischer Beirat | ~ **spécial** | special adviser || Sonderberater | ~ **technique** ① | technical adviser || technischer Berater (Beirat) | ~ **technique** ② | consulting engineer || beratender Ingenieur.

**conseiller** *m* Ⓑ [membre] | councillor || Rat *m;* Ratsmitglied *n* | ~ **d'ambassade** | councillor of embassy || Botschaftsrat | ~ **de consistoire** | consistorial councillor || Konsistorialrat | ~ **à la cour d'appel (de cassation)** | judge at the court of appeal || Richter *m* am Berufungsgericht; Mitglied *n* des obersten Gerichts | ~ **à la cour des comptes** | commissioner of audits || Mitglied *n* des obersten Rechnungshofes | ~ **d'Etat** | privy councillor; member of the privy council || Staatsrat; Mitglied *n* des Staatsrats | ~ **d'honneur;** ~ **honoraire** | honorary member of the council || Ehrenmitglied *n* des Rates | ~ **de légation** | councillor of legation || Legationsrat | ~ **de préfecture** | member of the district (county) council || Präfekturrat; Mitglied *n* des Präfekturrates (des Bezirksrates).
★ ~ **adjoint** | deputy councillor || Beigeordneter *m* | ~ **administratif** | administrative adviser || Verwaltungsbeirat | ~ **municipal** | municipal (town) councillor; alderman || Stadtrat; Gemeinderat; Stadtverordneter *m;* Gemeinderatsmitglied *n* | ~ **privé** | privy councillor || Geheimer Rat; Geheimrat.

**conseiller** *v* | to advise; to counsel; to recommend || raten; beraten; empfehlen | ~ **q.** | to advise (to counsel) sb.; to give advice to sb. || || jdn. beraten; jdm. einen Rat geben (erteilen) | ~ **qch. à q.** | to advise (to counsel) sb. to do sth.; to recommend sth. to sb. || jdm. etw. raten (anraten); jdm. zu etw. raten | ~ **à q. de faire qch.** | to advise (to recommend) sb. to do sth. || jdm. den Rat geben, etw. zu tun | ~ **fortement que qch. se fasse** | to urge that sth. should be done; to advise strongly to do sth. || dringend raten (anraten), etw. zu tun; eindringlich empfehlen (nahelegen), etw. zu tun | **de** ~ **qch. à q.** | to advise sb. against sth. || jdm. von etw. abraten | **de** ~ **à q. de faire qch.** | to advise sb. against doing sth. || jdm. abraten, etw. zu tun.

**conseiller doyen** *m* | senior councillor; senior member of the council || Ratsältester *m;* Ältester *m* des Rates.

— **-prud'homme** *m* | member of the trade court || Mitglied *n* des Gewerbegerichts (des Kaufmannsgerichts); Handelsrichter *m.*

— **-rapporteur** *m;* — **-référendaire** *m* | rapporteur || Berichterstatter *m;* Referent *m.*

**conseillère** *f* Ⓐ; **conseilleuse** *f* Ⓐ | advisor || Beraterin *f;* Ratgeberin *f.*

**conseillère** *f* Ⓑ; **conseilleuse** *f* Ⓑ | councillor || Rätin *f.*

**conseilleur** *m* | advisor; counsellor || Berater *m;* Ratgeber *m.*

**consensuel** *adj* Ⓐ | **contrat** ~ | consensual contract || obligatorischer Vertrag *m* | **obligation** ~ **le** | consensual obligation || auf Konsens beruhende Obligation *f.*

**consensuel** *adj* Ⓑ [synallagmatique] | mutual || in gegenseitigem Einverständnis | **acte** ~ **; contrat** ~ | mutual (reciprocal) agreement (contract) || gegenseitiger Vertrag *m.*

**consensus** *m* | consensus of opinion || übereinstimmende Meinung *f* | ~ **d'opinions** | common consent || Übereinstimmung *f* der Ansichten.

**consentant** *adj* | consenting || zustimmend | **les parties** ~ **es** | the consenting parties || die Zustimmenden

**consentant** *adj, suite*
*mpl* | **être ~** | to consent; to agree || zustimmen; einverstanden sein.
**consentement** *m* | consent; assent; previous assent || Zustimmung *f;* Einwilligung *f;* vorherige Zustimmung | **acte (déclaration) de ~** | deed (declaration) of consent || Zustimmungserklärung *f;* Einwilligungserklärung; Genehmigungsurkunde *f* | **~ par écrit** | consent in writing; written consent || schriftliche Zustimmung (Einwilligung) | **~ des parties** | consent of the parties || Einigung *f* der Beteiligten (der Parteien); Parteieinigung | **~ à une requête** | consent to a request || Zustimmung zu einem Antrag | **le ~ du Roi** | the Royal assent || die Zustimmung des Königs | **vice du ~** | absence of consent || Willensmangel *m;* mangelnde Willensübereinstimmung *f.*
★ **d'un commun ~** | by common consent (assent) || auf Grund allgemeiner (allseitiger) Zustimmung | **~ exprès** | formal (express) consent || ausdrückliche Zustimmung | **divorce par ~ mutuel** | divorce by mutual consent || Scheidung *f* auf Grund gegenseitiger Einwilligung; einverständliche Scheidung | **~ tacite** | tacit consent (approval); acquiescence || stillschweigende Zustimmung (Genehmigung *f*) | **~ verbal** | verbal consent (assent) || mündliche Zustimmung.
★ **donner son ~ à qch.** | to give one's consent to sth.; to consent (to assent) to sth. || etw. zustimmen; in etw. einwilligen; zu etw. seine Zustimmung (Einwilligung) geben (erteilen) | **obtenir le ~ de q.** | to obtain sb.'s consent || jds. Zustimmung erlangen (erwirken) | **avec le ~ de q.** | with sb.'s consent; with the sanction of sb. || mit jds. Einverständnis (Billigung) | **du ~ de tous** | by universal consent || mit allseitiger Zustimmung.
**consentir** *v* Ⓐ | to consent; to agree || zustimmen; einwilligen | **~ expressément** | to consent expressly || ausdrücklich zustimmen | **~ tacitement à qch.** | to consent tacitly to sth.; to acquiesce in sth. || etw. stillschweigend genehmigen | **~ à qch.** | to consent to sth.; to give one's consent to sth. || etw. zustimmen; zu etw. seine Zustimmung geben | **~ à faire qch.** | to consent to do sth. || zustimmen (sich bereit erklären), etw. zu tun | **~ à ce que qch. se fasse** | to consent to sth. being done || zustimmen (einwilligen), daß etw. geschieht | **qui se tait consent; qui ne dit mot consent** | silence gives consent || Schweigen (Stillschweigen) bedeutet Zustimmung.
**consentir** *v* Ⓑ [accorder] | to grant; to allow || gewähren; bewilligen | **~ une remise; ~ une réduction de prix** | to grant a rebate; to allow a discount; to consent to a reduction in price || einen Nachlaß (einen Rabatt) gewähren; in eine Preisherabsetzung einwilligen.
**consentir** *v* Ⓒ [accepter] | to accept || annehmen; akzeptieren.
**consentir** *v* Ⓓ [autoriser] | **~ une vente** | to authorize a sale || einen Verkauf zulassen.

**conséquemment** *adv* | consequently; in consequence || folgerichtig; konsequenterweise.
**conséquence** *f* Ⓐ | consequence; outcome; result || Folge *f;* Wirkung *f;* Ergebnis *n;* Konsequenz *f* | **en ~ de vos instructions** | in pursuance of (pursuant to) (according to) your instructions || gemäß ihren Anordnungen | **~ s de non-comparution** | consequences of non-appearance (of default) || Folgen *fpl* des Ausbleibens (des Nichterscheinens) | **~ s de l'omission** | consequences of omission (of default) || Unterlassungsfolgen; Folgen der Versäumnis; Versäumnisfolgen | **lourd de ~ s** | big (heavy) (fraught) with consequences || folgenschwer.
★ **accepter (subir) (tirer) les ~ s** | to take (to face) (to put up with) the consequences || die Folgen (die Konsequenzen) tragen (auf sich nehmen) | **avoir qch. pour ~ ; tirer qch. à ~** | to be the result (the effect) of sth. || etw. zur Folge haben | **entraîner des ~ s** | to be followed by consequences || Folgen (Konsequenzen) haben (nach sich ziehen) | **entraîner des ~ s dommageables** | to entail harmful consequences || nachteilige Folgen haben; sich nachteilig auswirken | **être la ~ de qch.** | to follow (to result) from sth.; to be the consequence of sth.; to be consequent on (upon) sth. || aus etw. folgen (resultieren) (sich ergeben); die Folge sein von etw. | **pour parer aux ~ s de qch.** | in order to meet the consequences of sth. || um den Folgen von etw. zu begegnen | **en ~ de** | in conformity (in compliance) (in accordance) with; in pursuance of || gemäß; in Übereinstimmung mit | **en ~ de** | in consequence of; consequently || infolge (als Folge) (zufolge) von.
**conséquence** *f* Ⓑ [importance] | importance || Bedeutung *f* | **affaire de ~** | important matter || Angelegenheit *f* von Bedeutung; wichtige Angelegenheit | **de dernière ~** | of the highest importance; of the greatest consequence || von größter (höchster) Bedeutung (Wichtigkeit) | **tirer à ~** | to be important || wichtig sein; Bedeutung haben | **sans ~** | of no importance; unimportant || ohne Wichtigkeit; unwichtig.
**conséquence** *f* Ⓒ [conclusion] | inference; conclusion || Schlußfolgerung *f;* Folgerung *f* | **tirer une ~ de qch.** | to draw an inference from sth. || aus etw. eine Schlußfolgerung (eine Folgerung) (einen Schluß) ziehen | **tirer des ~ s** | to draw conclusions || Folgerungen (Schlüsse) ziehen.
**conséquent** *m* | **par ~** | consequently; accordingly; therefore; in consequence || als Folge; folglich; demzufolge; dementsprechend; demgemäß.
**conséquent** *adj* | consequent; consequential; consistent; logical || folgerichtig; konsequent | **être ~ à** | to be consistent with || übereinstimmen mit.
**conséquentiel** *adj* | consequential || konsequent.
**conservateur** *m* Ⓐ [gardien] | guardian; keeper; warden || Konservator *m* | **~ de bibliothèque** | librarian || Bibliothekar *m* | **~ des chasses** | gamekeeper || Jagdaufseher *m* | **~ d'un musée** | keeper

(curator) of a museum ‖ Konservator an einem Museum.
**conservateur** *m* Ⓑ [greffier] | registrar ‖ Registerführer *m*; Registerbeamter *m* | ~ **du cadastre** | clerk at the land register ‖ Katasterführer *m* | ~ **des hypothèques** | registrar of mortgages ‖ Grundbuchbeamter *m*.
**conservateur** *adj* Ⓐ [conservatif] | preserving; preservative ‖ erhaltend; Erhaltungs...
**conservateur** *adj* Ⓑ | conservative ‖ konservativ | **gouvernement** ~ | conservative (rightist) government ‖ konservative Regierung *f* | **parti** ~ | conservative party ‖ konservative Partei *f*.
**conservation** *f* Ⓐ [action de conserver] | preservation; preserving; keeping; conserving; conservation; conservancy ‖ Erhaltung *f*; Unterhaltung *f*; Aufbewahrung *f* | ~ **des archives** | keeping of the archives ‖ Archivverwaltung *f* | ~ **des bâtiments** | care of buildings ‖ Unterhaltung von Gebäuden | **délai de** ~ | period of conservation ‖ Aufbewahrungsfrist *f* | ~ **de droits** | retaining (keeping) of rights ‖ Erhaltung (Wahrung *f*) von Rechten | ~ **des eaux** | water conservancy ‖ Wasserschutz *m* | ~ **de l'énergie** | energy conservation; conservation (saving) of energy ‖ Energieeinsparung *f* | ~ **des forêts;** ~ **forestière** | forest conservancy ‖ Forstverwaltung | **instinct de la** ~ | instinct of self-preservation ‖ Selbsterhaltungstrieb *m* | ~ **de la preuve** | perpetuation of testimony ‖ Sicherung *f* des Beweises; Beweissicherung *f* | **demande en** ~ **de la preuve** | action for perpetuation of testimony (to perpetuate testimony) ‖ Antrag *m* auf Beweissicherung; Beweissicherungsantrag *m* | ~ **de la substance** | preservation of real assets ‖ Substanzerhaltung *f*.
**conservation** *f* Ⓑ [état] | state of preservation; preservation ‖ Zustand *m* der Erhaltung; Unterhaltungszustand *m* | **d'une belle** ~ | well-preserved; well-kept ‖ in gut erhaltenem Zustand; in gutem Unterhaltungszustand.
**conservatisme** *m* | conservatism ‖ Konservatismus *m*.
**conservatoire** *adj* | conservatory ‖ erhaltend; sichernd | **mesures** ~ **s** | measures of conservation ‖ Maßnahmen *fpl* zur Erhaltung (zur Sicherung); Sicherungsmaßnahmen | **saisie** ~ ① | distraint; attachment ‖ Sicherungsbeschlagnahme *f*; dinglicher Arrest *m* | **saisie** ~ ② | seizure by court order [of goods in dispute] ‖ gerichtliche Sicherungsbeschlagnahme [von streitbefangenen Gegenständen].
**conservatoirement** *adv* | **opérer** ~ **une saisie** | to levy distraint ‖ eine Sicherungsbeschlagnahme verhängen; einen dinglichen Arrest verfügen.
**conservatrice** *adj* | preserving; preservative ‖ erhaltend; Erhaltungs...
**conserve** *f* | **de** ~ | in convoy ‖ im Geleit; im Geleitzug | **naviguer en** ~ | to sail in convoy ‖ im Geleit (im Geleitzug) fahren.
**conservé** *adj* | **bien** ~ | in good state of preservation; well-preserved; well-kept ‖ gut erhalten; in gut erhaltenem Zustande.
**conserver** *v* | to preserve; to keep; to conserve; to maintain ‖ erhalten; aufbewahren; wahren | ~ **des droits** | to maintain (to retain) rights ‖ Rechte wahren (behaupten) (aufrechterhalten) | ~ **toutes ses facultés** | to retain all one's faculties ‖ sich alle Möglichkeiten offenhalten | ~ **la preuve** | to perpetuate testimony ‖ den Beweis sichern | ~ **un usage** | to keep up a custom ‖ an einem Brauch festhalten.
**considérable** *adj* | considerable; extensive; large; notable ‖ beträchtlich; ausgedehnt; groß; beachtlich | **dépenses** ~ **s** | considerable (heavy) expenditure ‖ beträchtliche Ausgaben | **perte** ~ | substantial loss ‖ beträchtlicher Verlust | **service** ~ | material service ‖ wichtiger Dienst | **peu** ~ | inconsiderable; unimportant ‖ unbeträchtlich; unbedeutend | **c'est une personne** ~ | he is a notable (eminent) man; he is a person of some consequence (substance) ‖ er ist ein prominenter (vermögender) Mann (eine bekannte Persönlichkeit).
**considérablement** *adv* | considerably; materially ‖ beträchtlich; bedeutend.
**considérant** *m* Ⓐ [motif qui précède le dispositif d'une loi] | **le** ~ | the preamble of a law ‖ die einem Gesetz vorausgehende Begründung *f*.
**considérant** *m* Ⓑ [motif qui précède le dispositif d'un arrêt] | **le** ~ | the grounds *pl* of a judgment ‖ die Begründung *f* eines Urteils; die Urteilsbegründung; die Urteilsgründe *mpl*.
**considérant** *part* | ~ **que** | considering that; whereas ‖ in Anbetracht der Tatsache, daß; in der Erwägung, daß | ~ **cette situation** | in view of this position ‖ im Hinblick auf diese Sachlage.
**considération** *f* Ⓐ | consideration, attention ‖ Rücksicht *f*; Rücksichtnahme *f*; Berücksichtigung *f*; Erwägung *f* | **pour des** ~ **s d'ordre supérieur** | for considerations of major importance ‖ aus Erwägungen von weitgehender Bedeutung | **prise en** ~ | taking into account (into consideration) ‖ Berücksichtigung *f* | **re** ~ | reconsideration ‖ nochmalige Erwägung (Überlegung) | ~ **s financières** | financial questions (considerations); questions of finance ‖ Finanzfragen *fpl*; finanzielle Fragen (Erwägungen).
★ **cela mérite** ~ | this merits consideration ‖ dies verdient Beachtung (Berücksichtigung) | **prendre qch. en** ~ | to take sth. into consideration (into account); to consider sth. ‖ etw. in Betracht (in Erwägung) ziehen; auf etw. Rücksicht nehmen; etw. berücksichtigen | **prendre une offre en** ~ | to consider an offer ‖ ein Angebot in Erwägung ziehen | **ne pas prendre en** ~ | to leave out of consideration (out of account) ‖ außer Betracht (außer Berücksichtigung) (unberücksichtigt) lassen | **être pris en** ~ | to be taken into consideration ‖ Berücksichtigung finden.
★ **avec** ~ | considerately ‖ mit Rücksicht; rücksichtsvoll | **en** ~ **de** | on account of; in considera-

**considération** *f* Ⓐ *suite*
tion of; taking into account (into consideration) (considering) that ‖ unter Berücksichtigung von; in (im) Hinblick auf; infolge von; in der Erwägung, daß | **par ~ pour** | out of consideration for ‖ aus Rücksicht für; aus Rücksichtnahme auf | **sans ~** | inconsiderately ‖ rücksichtslos.

**considération** *f* Ⓑ [égard; estime; déférence] | regard; esteem; respect; reputation ‖ Hochachtung *f;* Wertschätzung *f;* Achtung *f;* Ansehen *n* | **avoir une grande ~ pour q.** | to have a great regard for sb.; to hold sb. in estimation (in high esteem) ‖ jdn. hochschätzen | **jouir d'une grande ~** | to enjoy a high reputation; to stand in high esteem; to be highly esteemed (respected); to be held in high respect (esteem) ‖ in hohem Ansehen stehen; sich eines guten Rufes erfreuen; hochgeachtet (hochangesehen) sein.

**considération** *f* Ⓒ [raison; motif] ‖ reason; motive ‖ Grund *m;* Beweggrund *m;* Motiv *n* | **~ s d'honneur** | considerations (reasons) (motives) of honour [GB] (honor [USA]) ‖ Ehrenrücksichten *fpl.*

**considération** *f* Ⓓ [circonspection] | circumspection; considerateness ‖ Umsicht *f;* Überlegung *f* | **in ~** | inconsiderateness ‖ Unüberlegenheit *f* | **avec ~** | circumspect ‖ mit Umsicht; umsichtig.

**considérations** *fpl* [pensées] | meditations ‖ Betrachtungen *fpl.*

**considéré** *adj* Ⓐ | **tout bien ~** | taking everything into consideration; everything (all things) considered ‖ nach reiflicher Erwägung (Überlegung); nach Berücksichtigung aller Umstände | **bien ~** | well-considered; well-advised ‖ wohlerwogen; wohlüberlegt.

**considéré** *adj* Ⓑ [estimé] | esteemed; respected ‖ geachtet; respektiert.

**considéré** *adj* Ⓒ [réputé; censé] | **être ~ comme responsable** | to be deemed (to be held) responsible (liable) ‖ verantwortlich (haftbar) gemacht werden.

**considéré** *adj* Ⓓ [circonspect] | circumspect ‖ umsichtig.

**considérément** *adv* Ⓐ | considerately; advisedly ‖ überlegt; wohlüberlegt; mit Überlegung.

**considérément** *adv* Ⓑ [avec circonspection] | circumspectly ‖ mit Umsicht; umsichtig.

**considérer** *v* Ⓐ | **~ que** | to consider (to take into consideration) (to bear in mind) that ‖ erwägen (berücksichtigen) (in Betracht ziehen), daß | **à tout ~** | taking everything into consideration; all things considered ‖ nach reiflicher Erwägung (Überlegung); nach Berücksichtigung aller Umstände | **re ~** | to reconsider ‖ nochmals erwägen (überlegen).

**considérer** *v* Ⓑ [estimer] | to esteem ‖ schätzen; wertschätzen.

**considérer** *v* Ⓒ [regarder] | to regard; to deem; to hold ‖ betrachten; halten | **~ q. comme coupable** ① | to account sb. to be guilty ‖ jdn. für schuldig halten | **~ q. comme coupable** ② | to find (to pronounce) sb. guilty ‖ jdn. schuldig sprechen; jdn. für schuldig erklären (befinden) | **~ q. comme responsable** | to hold sb. liable (responsible) ‖ jdn. verantwortlich (haftbar) machen | **se ~ comme responsable** | to consider (to hold) os. responsible ‖ sich für verantwortlich halten.

**consignataire** *m* Ⓐ [dépositaire] | depositary; trustee ‖ Verwahrer *m;* Treuhänder *m.*

**consignataire** *m* Ⓑ [destinataire] | consignee ‖ Empfänger *m;* Konsignationsempfänger | **~ de la cargaison** | consignee of the cargo ‖ Ladungsempfänger; Frachtempfänger.

**consignateur** *m* | consignor; consigner; shipper ‖ Absender *m;* Versender *m;* Aufgeber *m;* Verfrachter *m.*

**consignation** *f* Ⓐ [dépôt à titre de garantie] | deposit; depositing ‖ Hinterlegung *f;* Verwahrung *f;* Deponierung *f* | **bordereau (quittance) (reçu) (versement) de ~** | deposit receipt (slip); certificate of deposit ‖ Depotschein *m;* Hinterlegungsschein; Hinterlegungsquittung *f* | **caisse des ~s (des dépôts et ~s)** | public trustee office; deposit and consignment office ‖ Hinterlegungskasse *f;* amtliche Hinterlegungsstelle *f* | **~ d'un cautionnement** | deposit of a security ‖ Hinterlegung einer Sicherheit; Sicherheitsleistung *f* | **~ de droits de douane** | deposit of custom duties ‖ Hinterlegung von Zollgebühren | **frais de la ~** | cost of deposit ‖ Hinterlegungskosten *pl* | **faire la ~ d'une somme** | to deposit a sum (an amount) ‖ einen Betrag (eine Summe) hinterlegen | **~ pour sûreté** | deposit as guarantee ‖ Hinterlegung zur Sicherheit (zwecks Sicherheitsleistung); Sicherheitshinterlegung.

**consignation** *f* Ⓑ [dépôt de marchandises] | consignment of goods ‖ Konsignation *f;* Konsignationslager *n* | **compte de ~** | consignment (commission) account; account of commission ‖ Konsignationskonto *n;* Kommissionskonto | **marchandises en ~** | goods on consignment; consigned goods ‖ Konsignationsware *f;* Kommissionswaren *fpl* | **envoyer qch. à q. en ~** | to consign sth. to sb. ‖ jdm. etw. auf Kommission schicken | **en ~** | on consignment ‖ in Kommission; konsignationsweise.

**consigne** *f* Ⓐ [entrepôt] | storage ‖ Lager *n* | **marchandises en ~ à la douane (consignées par la douane)** | goods held up at the customs (at the customhouse) ‖ beim Zoll zurückgehaltene Ware (Waren) | **frais de ~** | cost of (charges for) storage; warehousing cost; storage ‖ Lagerkosten *pl;* Lagerspesen *pl;* Lagergebühren *fpl;* Lagergeld *n.*

**consigne** *f* Ⓑ [~ des bagages] | cloakroom; left-luggage office ‖ Gepäckaufbewahrung *f* | **bulletin (ticket) de ~** | luggage check (receipt) (ticket); left-luggage ticket; cloakroom ticket ‖ Gepäckaufbewahrungsschein *m* | **déposer (mettre) qch. à la ~** | to leave sth. at the cloakroom ‖ etw. bei der Gepäckaufbewahrung hinterlegen.

**consigne** *f* Ⓒ [instruction formelle] | orders *pl;* instructions *pl* ‖ Weisungen *fpl;* Instruktionen *fpl* |

**manquer à la ~** | to disobey orders || die Instruktionen nicht beachten.
**consigne** f ⓓ [défense de sortir] | confinement; detention || Ausgehverbot n; Arrest m | **~ à la chambre** | close arrest || Stubenarrest m.
**consigner** v ⓐ [mettre en dépôt] | to deposit || hinterlegen; deponieren | **~ ses bagages** | to put one's luggage in the cloakroom || sein Gepäck zur Aufbewahrung (in die Gepäckaufbewahrung) geben | **~ des marchandises chez q.** | to consign goods to sb. || Waren bei jdm. hinterlegen | **~ une somme** | to deposit an amount (a sum of money) || einen Betrag (einen Geldbetrag) (eine Summe) hinterlegen (deponieren).
**consigner** v ⓑ [envoyer] | **~ des marchandises à q.** | to ship goods to sb. || Waren an jdn. zum Versand bringen.
**consigner** v ⓒ [donner des instructions] | **~ à q. de faire qch.** | to instruct sb. to do sth.; to give orders to sb. to do sth. || jdn. beauftragen, etw. zu tun; jdm. Auftrag geben (erteilen), etw. zu tun.
**consigner** v ⓓ [envoyer qch. en consignation] | **~ qch. à q.** | to consign sth. to sb. || jdm. etw. auf Kommission schicken (in Kommission geben).
**consigner** v ⓔ | **~ q.** | to confine sb.; to place sb. under arrest || gegen jdn. Ausgehverbot (Arrest) verhängen.
**consigner** v ⓕ [constater dans un écrit] | **~ qch.** | to register (to record) (to enter) sth.; to put (to place) sth. on record; to write sth. down || etw. aufzeichnen (eintragen); etw. schriftlich niederlegen (festhalten).
**consistance** f [stabilité] | **bruit sans ~** | unfounded rumor || unbegründetes Gerücht n | **homme sans ~** | man of no standing || Mann m ohne festen Charakter.
**consistant** part | **~ en** | consisting of || bestehend aus.
**consister** v | **~ en (dans) qch.** | to consist of sth. || aus etw. bestehen.
**consistoire** m | consistory || Konsistorium n; Kirchenrat m | **conseiller de ~** | consistorial councillor || Konsistorialrat m.
**consistorial** m | member of the consistory || Mitglied n des Konsistoriums.
**consistorial** adj | consistorial || Konsistorial ... | **jugement ~** | consistorial decree || Entscheid m des Konsistoriums.
**consolation** f | **lot (prix) de ~** | consolation prize || Trostpreis m.
**consoler** v | **se ~ d'une perte** | to get over a loss || sich über einen Verlust hinwegsetzen.
**consolidatif** adj | consolidating; strengthening || festigend; befestigend; konsolidierend.
**consolidation** f ⓐ [affermissement] | consolidation; strengthening || Festigung f; Befestigung f.
**consolidation** f ⓑ [conversion en titres à long terme] | funding || Konsolidierung f | **emprunt de ~** | funding loan || Konsolidierungsanleihe f | **de la dette flottante** | funding of the floating debt || Konsolidierung der schwebenden Schuld.

**consolidation** f ⓒ [réunion de droits chez la même personne] | uniting of two rights in one person || Vereinigung f zweier Rechte in einer Person.
**consolidé** adj | funded; consolidated || fundiert; konsolidiert | **bilan ~** | consolidated (group) balance-sheet || Konzernbilanz f | **dette ~ e** | funded (consolidated) debt || fundierte Schuld f | **la dette publique ~ e** | the consolidated (funded) (national) debt || die fundierte (konsolidierte) Staatsschuld f | **dette non ~ e** | floating debt || schwebende (nichtfundierte) Schuld | **emprunt ~** | consolidated loan || konsolidierte Anleihe f.
**consolidés** mpl [fonds consolidés; rentes consolidées] | consolidated funds (annuities); funded government securities; consols pl || fundierte (konsolidierte) Staatsanleihen fpl (Staatsrenten fpl); Konsols mpl.
**consolider** v ⓐ [affermir] | to strengthen || festigen; befestigen | **~ sa situation** | to strengthen one's position || seine Stellung festigen.
**consolider** v ⓑ | to fund; to consolidate || fundieren; konsolidieren | **~ des arrérages** | to fund interest arrears || Zinsrückstände (rückständige Zinsen) kapitalisieren | **~ un emprunt** | to fund (to consolidate) a loan || eine Anleihe konsolidieren.
**consolider** v ⓒ [réunir] | to unite [two rights] in one person || [zwei Rechte] in einer Person vereinigen.
**consommable** adj ⓐ | consumable; to be consumed || verbrauchbar; konsumierbar; zu verbrauchen.
**consommable** adj ⓑ | for consumption || zum Verbrauch; für den Konsum.
**consommateur** m | consumer || Verbraucher m; Konsument m | **prix de ~** | consumer price || Verbraucherpreis m | **indice des prix de ~** | consumer (consumers') price index || Verbraucherpreisindex m | **producteurs et ~ s** | producers and consumers || Hersteller mpl und Verbraucher mpl; Produzenten mpl und Konsumenten mpl | **gros ~** | large consumer || Großverbraucher; Großabnehmer m.

★ **les ~ s** | the consumers || die Verbraucher mpl; die Verbraucherschaft f | **comportement des ~ s** | consumer behaviour || Verbraucherverhalten n | **le dernier ~ ; le ~ final** | the final (ultimate) (end) consumer || der Endverbraucher | **la demande des ~ s** | consumer demand || Verbrauchernachfrage f | **les droits des ~ s** | consumer rights || Verbraucherrechte npl | **les habitudes des ~ s** | consumer habits || Verbrauchergewohnheiten fpl | **les organisations de ~ s** | the consumer organisations || die Verbraucherverbände mpl; die Verbraucherorganisationen fpl.

★ **protection des ~ s** | consumer protection || Verbraucherschutz m | **protection de la santé et de la sécurité des ~ s** | protection of consumer health and safety; protection of consumers against health and safety hazards || Schutz der Verbraucher gegen die Gefährdung ihrer Gesundheit und Sicherheit | **protection des intérêts juridiques et économiques des ~ s** | protection of consumers'

**consommateur** *m, suite*
legal and economic interests || Schutz der rechtlichen und wirtschaftlichen Interessen der Verbraucher.
★ **enquête auprès des** ~ **s** | consumer survey (enquiry) || Verbraucherbefragung *f;* Verbraucherumfrage *f* | **étude des habitudes des** ~ **s; étude du comportement des** ~ **s** | consumer behaviour survey; study of consumer habits || Analyse der Verbrauchergewohnheiten *fpl.*
**consommateur** *adj* | consuming; consumer ... || verbrauchend; Verbrauchs ...
**consommation** *f* Ⓐ | consumption || Verbrauch *m;* Konsum *m* | **article de** ~ | article of consumption || Verbrauchsartikel *m;* Konsumartikel | **association (coopérative) (société coopérative) de** ~ | consumers' co-operative society; cooperative stores *pl* || Verbrauchergenossenschaft *f;* Verbrauchsgenossenschaft; Konsumgenossenschaft; Konsumverein *m* | **augmentation de la** ~ | increase of consumption; increased consumption || Konsumerhöhung *f;* Konsumsteigerung *f* | **biens de** ~ | consumer (consumption) goods || Verbrauchsgüter *npl;* Konsumgüter [VIDE: biens *mpl* Ⓑ] | **choses de** ~ | consumable articles || verbrauchbare Sachen *npl* | **droit (taxe) de** ~ **; impôt sur la** ~ | excise duty; tax on articles of consumption || Verbrauchsabgabe *f;* Verbrauchssteuer *f* | ~ **d'énergie** | energy consumption; consumption of power (of energy) || Energieverbrauch *m* | **expansion de la** ~ | expansion of consumption || Ausweitung *f* des Verbrauchs | ~ **par personne;** ~ **par tête** | consumption per head; per capita consumption || Verbrauch pro Kopf | **pouvoir de** ~ | consuming (consumptive) power || Verbrauchskraft *f;* Konsumkraft | **prêt de** ~ | loan for consumption || Verbrauchsdarlehen *n;* Verbrauchsleihe *f* | **prix à la** ~ | consumer price || Verbraucherpreis *m;* Konsumentenpreis | **indice des prix à la** ~ | index of consumer prices; consumer (consumers') price index || Index *m* der Konsumentenpreise; Verbraucherpreisindex | **région (zone) de** ~ | consumption area || Konsumgebiet *n* | **sous-**~ | under-consumption || Unterverbrauch.
★ ~ **annuelle** | annual consumption || Jahresverbrauch | ~ **annuelle totale** | total annual consumption || Gesamtjahresverbrauch | ~ **des familles;** ~ **des ménages** | household (family) consumption || Haushaltsverbrauch | ~ **intérieure** | domestic (inland) (home) consumption || Inlandsverbrauch; inländischer Verbrauch | ~ **journalière** | daily consumption || Tagesverbrauch | ~ **mondiale** | world consumption || Weltverbrauch | ~ **moyenne** | average consumption || Durchschnittsverbrauch; durchschnittlicher Verbrauch.
★ **augmenter la** ~ | to increase consumption || den Konsum steigern.
**consommation** *f* Ⓑ [destruction] | destruction; wear || Verbrauch *m;* Verschleiß *m.*

**consommation** *f* Ⓒ [accomplissement] | consummation; accomplishment || Vollziehung *f* | ~ **d'un crime** | perpetration (consummation) of a crime || Begehung *f* eines Verbrechens | ~ **du mariage** | consummation of the marriage || Vollziehung *f* der Eheschließung.
**consommé** *adj* Ⓐ | consumed || verbraucht | **énergie** ~ **e** | power consumption (consumed) || Energieverbrauch *m.*
**consommé** *adj* Ⓑ [détruit par l'usage] | used up || aufgebraucht.
**consommé** *adj* Ⓒ [parfait] | consummate; accomplished || vollendet; vollkommen; perfekt | **crime** ~ | consummated crime || vollendetes Verbrechen *n.*
**consommer** *v* Ⓐ | to consume; to use up || verbrauchen; aufbrauchen.
**consommer** *v* Ⓑ [dissiper] | to waste; to dissipate || vergeuden; verschleudern.
**consommer** *v* Ⓒ [accomplir] | to consummate; to accomplish || vollenden; vollziehen.
**consomptible** *adj* | consumable; to be consumed; for consumption || verbrauchbar; zu verbrauchen; zum Verbrauch; für den Konsum.
**consort** *m* | consort || Gemahl *m* | **prince** ~ | prince consort || Prinzgemahl *m;* Gemahl der Königin | **reine** ~ | queen consort || Gemahlin *f* des Königs.
**consortage** *m* | ~ **d'alpage** | common of pasture || Allmendgenossenschaft *f.*
**consortial** *adj* | relating to a company (to a consortium) (to a business concern) (to a syndicate) || Gesellschafts ... ; Konsortial ... ; Konzern ... ; Syndikats ...
**consortium** *m* | consortium; syndicate; combine || Konsortium *n;* Syndikat *n;* Gruppe *f* | ~ **de banquiers;** ~ **de banques** | syndicate of bankers; group of banks (of bankers); bank syndicate || Bankenkonsortium; Bankengruppe.
**consorts** *mpl* Ⓐ [cointéressés] | **les** ~ | the cointerested (jointly interested) parties || die Beteiligten *mpl;* die gemeinsam Interessierten *mpl;* die gemeinschaftlich interessierten Parteien *fpl* | ~ **au procès** | joint parties || Streitgenossen *mpl* | ... **et** ~ | ... and others || ... und andere; ... und Genossen.
**consorts** *mpl* Ⓑ [conspirateurs] | **les** ~ | the associates in a plot; the fellow-plotters || die an der Verschwörung Mitbeteiligten *mpl;* die Mitverschwörer *mpl.*
**conspirateur** *m* | conspirator; plotter || Verschwörer *m* | **association de** ~ **s** | gang of plotters || Verschwörerbande *f.*
**conspirateur** *adj* | conspiring || Verschwörungs ....
**conspiration** *f* | conspiracy; plot || Verschwörung *f;* Komplott *n* | **dévoiler (révéler) une** ~ | to unmask (to discover) (to uncover) a conspiracy || eine Verschwörung (ein Komplott) aufdecken | **entraîner q. dans une** ~ | to draw sb. into a conspiracy || jdn. in eine Verschwörung (in ein Komplott) mit hineinziehen | **ourdir (tramer) une** ~ **contre q.** | to hatch (to lay) a plot against sb.; to conspire (to

plot) against sb. ‖ eine Verschwörung gegen jdn. anzetteln; sich gegen jdn. verschwören.
**conspiratrice** *adj* | **menées ~s** | conspiracies and plots ‖ Verschwörungen *fpl* und Attentatsvorbereitungen *fpl.*
**conspirer** *v* | to conspire; to plot ‖ eine Verschwörung anzetteln; konspirieren | **~ la mort de q.** | to plot sb.'s assassination ‖ einen Mordanschlag (ein Attentat) gegen (auf) jdn. planen | **~ contre q.** | to conspire (to plot) against sb.; to lay (to hatch) a plot against sb.; to be in conspiracy against sb. ‖ sich gegen jdn. verschwören; gegen jdn. eine Verschwörung anzetteln; an einer Verschwörung gegen jdn. teilnehmen.
**conspuer** *v* [couvrir publiquement de mépris] | to decry; to denounce publicly ‖ öffentlich beschimpfen | **~ un orateur** | to boo a speaker ‖ einen Redner auspfeifen.
**constamment** *adv* | constantly; continually ‖ dauernd; fortwährend.
**constance** *f* | persistence; perseverance ‖ Ausdauer *f.*
**constant** *adj* Ⓐ [ferme] | firm; unshaken; constant ‖ fest; unerschütterlich; ausdauernd | **en augmentation ~ e** | constantly-growing; ever-increasing ‖ ständig zunehmend.
**constant** *adj* Ⓑ [indubitable] | established ‖ feststehend | **fait ~** | established fact ‖ feststehende (unverrückbare) Tatsache *f.*
**constat** *m* Ⓐ [constatation authentique d'un fait] | official verification of a fact ‖ amtliche Feststellung *f* eines Tatbestandes | **~ de l'arrêt définitif du budget** | formal record of the adoption of the budget ‖ Protokoll *n* über die endgültige Feststellung des Budget | **~ d'une dette** | establishment (recording) of a debt ‖ Feststellung einer Schuld | **~ de la dette fiscale** | assessment of the tax owing (tax due) ‖ Feststellung des Steuersolls | **~ d'huissier** | verification [of a fact] by the bailiff ‖ Feststellung (Protokoll *n*) des Gerichtsvollziehers [über einen Tatbestand] | **~ judiciaire** | verification by the court ‖ gerichtliche Feststellung; richterlicher Augenschein *m.*
**constat** *m* Ⓑ [constatation des dégâts] | assessment of the damage ‖ Schadensbericht *m;* Bericht über festgestellten Schaden; Schadensfeststellung *f.*
**constatable** *adj* | **fait ~** | fact which can be ascertained (verified) ‖ feststellbare (zur Feststellung geeignete) Tatsache *f.*
**constatation** *f* Ⓐ [action de constater] | verification; establishment; attestation ‖ Feststellung *f;* Beurkundung *f;* Konstatierung *f* | **les ~ s** | the findings ‖ die getroffenen Feststellungen *fpl* | **~ par acte** | placing on record ‖ aktenmäßige Feststellung | **action en ~ (en ~ d'un droit)** | declaratory action (suit) | Feststellungsklage *f;* Klage auf Feststellung des Bestehens oder Nichtbestehens eines Rechts | **intenter (introduire) une action en ~** | to seek a declaratory judgment ‖ Feststellungsklage erheben | **~ de décès** | proof of death ‖ Nachweis *m* (Feststellung) des Todes | **~ de l'état civil** | registration of births, deaths and marriages ‖ Beurkundung des Personenstandes | **~ d'un fait** | establishment (ascertainment) of a fact ‖ Feststellung einer Tatsache | **les ~ s de fait** | the established (verified) facts ‖ die tatsächlichen Feststellungen; die festgestellten Tatsachen | **faire la ~ d'un fait** | to establish a fact ‖ eine Tatsache feststellen | **~ d'identité** | proof of identity ‖ Feststellung (Nachweis *m*) der Identität | **jugement de ~** | declaratory judgment ‖ Feststellungsurteil *n* | **~ des pertes et dommages** | ascertainment of losses and damages ‖ Schadensfeststellung.
★ **~ judiciaire** | verification by the court ‖ gerichtliche Feststellung | **~ officielle** | official verification; authentification ‖ amtliche Feststellung.
**constatation** *f* Ⓑ [certificat] | certified statement; certificate ‖ amtliche Bescheinigung *f.*
**constaté** *adj* | stated ‖ festgestellt | **~ par acte** | on record ‖ aktenmäßig festgestellt | **dégâts ~ s** | ascertained damage ‖ festgestellte Schäden *mpl.*
**constater** *v* Ⓐ [établir] | to ascertain; to establish; to verify ‖ feststellen; konstatieren | **~ un fait** | to establish (to ascertain) a fact ‖ eine Tatsache feststellen | **~ que** | to note that ‖ feststellen (bemerken), daß.
**constater** *v* Ⓑ [consigner] | to state; to place (to put) on record; to record; to register ‖ schriftlich niederlegen (festhalten); beurkunden | **~ par acte** | to place sth. on record ‖ etw. aktenmäßig feststellen | **~ le décès** | to record the death ‖ den Tod feststellen | **faire ~ qch.** | to have sth. verified (registered) ‖ etw. beurkunden lassen.
**constituant** *adj* | **assemblée ~ e** | constituent assembly ‖ verfassunggebende (konstituierende) Versammlung *f.*
**Constituante** *f* | Constituent National Assembly ‖ Verfassunggebende (Konstituierende) Nationalversammlung *f.*
**constituant** *m* Ⓐ [auteur d'une procuration] | constituent ‖ Vollmachtgeber *m.*
**constituant** *m* Ⓑ [électeur] | elector ‖ Wähler *m* | **les ~ s** | the constituency ‖ die Wählerschaft; der Wahlkreis.
**constituant** *m* Ⓒ [membre d'une assemblée constituante] | member of the constituent assembly ‖ Mitglied *n* der verfassunggebenden Versammlung.
**constitué** *adj* | constituted; organized ‖ gebildet; organisiert.
**constituer** *v* Ⓐ [organiser] | to constitute; to form; to organize ‖ bilden; errichten | **~ un comité** | to set up (to constitute) a committee ‖ einen Ausschuß bilden (einsetzen) | **~ un ministère** | to form a government ‖ eine Regierung bilden | **~ une société** | to form (to incorporate) a company ‖ eine Gesellschaft gründen (errichten) | **se ~** | to be constituted (formed) (incorporated) (organized) ‖ gebildet (gegründet) (errichtet) werden.
**constituer** *v* Ⓑ [nommer] | to constitute; to appoint ‖ beauftragen; bestellen; einsetzen | **~ q. arbitre** |

**constituer** *v* Ⓑ *suite*
to constitute sb. arbitrator || jdn. als Schiedsrichter einsetzen | ~ **avocat** | to brief counsel || einen Anwalt (einen Rechtsanwalt) bestellen | ~ **avoué** | to instruct a solicitor || einen Anwalt (einen Rechtsbeistand) beauftragen | ~ **q. son héritier** | to make (to constitute) sb. one's heir || jdn. zu seinem Erben einsetzen | **se** ~ **partie civile** | to join as plaintiff (as third party) [in a criminal case] || als Nebenkläger [in einem Strafverfahren] auftreten | ~ **q. procureur** | to give power of attorney to sb.; to appoint sb. one's proxy || jdn. zum (zu seinem) Bevollmächtigten bestellen | ~ **un tribunal** | to constitute a tribunal || einen Gerichtshof bilden (einsetzen).

**constituer** *v* Ⓒ [assigner] | ~ **une dot à q.** | to settle a dowry on sb. || jdm. eine Aussteuer bestellen (aussetzen) | ~ **une rente à q.** | to settle an annuity (a pension) on sb.; to grant sb. a pension || jdm. eine Rente (eine Pension) aussetzen.

**constituer** *v* Ⓓ | ~ **q. en frais** | to put sb. to expenses || jdm. Kosten machen (verursachen) | ~ **q. prisonnier** | to take sb. into custody || jdn. in Haft nehmen | **se** ~ **prisonnier** | to give os. up to the police || sich der Polizei stellen.

**constituteur** *m* | settler (grantor) of an annuity || derjenige, der eine Rente aussetzt (ausgesetzt hat).

**constitutif** *adj* Ⓐ | conferring rights *pl* || begründend; rechtsbegründend | **acte** ~ | transaction which constitutes (confers) rights || rechtsbegründende Handlung *f* | **partie** ~ **ve essentielle** | essential part || wesentlicher Bestandteil *m* | **titre** ~ | title deed || rechtsbegründender Titel *m;* Rechtstitel; Eigentumstitel.

**constitutif** *adj* Ⓑ | **acte** ~ | act of formation || Errichtungsakt *m;* Gründungsakt | **loi** ~ **ve** | constitutional law || Staatsverfassung *f;* Verfassungsgesetz *m;* Staatsgrundgesetz.

**constitution** *f* Ⓐ [loi fondamentale] | constitution || Verfassung *f;* Staatsverfassung *f;* Staatsgrundgesetz *n* | **amendement à la** ~ ; **revision de la** ~ | amendment of the constitution; constitutional amendment || Ergänzung *f* der Verfassung; Verfassungsänderung *f;* Verfassungsnachtrag *m* | **projet de** ~ | draft constitution || Verfassungsentwurf *m* | **serment à la** ~ | oath on the constitution || Eid auf die Verfassung | **violation de la** ~ | violation of the constitution || Verfassungsbruch *m*.
★ ~ **fédérale** | federal constitution || Bundesverfassung | ~ **monarchique** | monarchic constitution || monarchische Verfassung | ~ **républicaine** | republican constitution || freistaatliche (republikanische) Verfassung.
★ **conformément à la** ~ | constitutionally; in accordance with the constitution || nach (auf Grund) (in Übereinstimmung mit) der Verfassung; verfassungsmäßig | **contraire à la** ~ | unconstitutional || verfassungswidrig.

**constitution** *f* Ⓑ | formation; incorporation || Gründung *f;* Errichtung *f;* Organisierung *f* | ~ **d'un comité** | appointment (setting up) of a committee || Einsetzung *f* eines Ausschusses (einer Kommission) | **frais de** ~ | formation (preliminary) expenses; organization cost (expense) || Gründungskosten *pl;* Gründungsspesen *pl* | ~ **d'une société** | establishment (constitution) of a company || Gründung (Errichtung) einer Gesellschaft; Gesellschaftsgründung.

**constitution** *f* Ⓒ [désignation] | appointing; appointment || Bestellung *f;* Beauftragung *f;* Ernennung *f* | ~ **d'un avocat;** ~ **d'avocat** | briefing counsel || Bestellung eines Rechtsanwaltes; Anwaltsbestellung | ~ **d'avoué** | instructing (appointment) of a solicitor || Beauftragung eines Anwalts.

**constitution** *f* Ⓓ [établissement] | constituting; constitution; establishing; establishment || Bildung *f;* Errichtung *f;* Bestellung *f* | ~ **de dot** | settlement of a dowry || Bestellung einer Mitgift | ~ **d'un droit** | establishment (constitution) of a right || Bestellung eines Rechts | ~ **d'hypothèque** | constituting a mortgage || Bestellung einer Hypothek; Hypothekenbestellung | ~ **de pension;** ~ **de rente** | settlement of an annuity || Bestellung (Aussetzung *f*) einer Rente; Rentenbestellung | ~ **de réserves** | building up of reserves || Rücklagenbildung; Reservenbildung | ~ **des ressources** | raising of funds || Aufbringung *f* (Beschaffung *f*) der Mittel | ~ **de stocks** | building up of stocks; stocking; stockfiling || Lagerbildung; Lageraufbau *m;* Stockbildung *f;* Aufstockung *f*.

**constitutionnaliser** *v* | ~ **un pays** | to give a country a constitution || einem Land eine Verfassung geben.

**constitutionnalité** *f* | constitutionality; constitutional character || Verfassungsmäßigkeit *f;* Übereinstimmung *f* mit der Verfassung | **in** ~ | unconstitutionality || Verfassungswidrigkeit *f*.

**constitutionnel** *adj* | constitutional || verfassungsmäßig; verfassungsgemäß; konstitutionell | **amendement** ~ ; **revision** ~ **le** | constitutional amendment; amendment of the constitution || Verfassungsänderung *f;* Verfassungsnachtrag *m;* Ergänzung *f* der Verfassung | **charte** ~ **le** | constitutional charter; charter of the constitution || Verfassungsurkunde *f* | **comité** ~ | constitution committee || Verfassungsausschuß *m* | **crise** ~ **le** | constitutional crisis || Verfassungskrise *f* | **droit** ~ | constitutional law || Verfassungsrecht *n;* Staatsrecht *n* | **loi** ~ **le** | constitutional law || Verfassungsgesetz *n;* Staatsgrundgesetz *n* | **monarchie** ~ **le** | constitutional monarchy || konstitutionelle Monarchie *f* | **parti** ~ | constitutional party || Verfassungspartei *f* | **projet** ~ | draft constitution (of the constitution) || Verfassungsentwurf *m* | **réforme** ~ **le** | constitutional reform || Verfassungsreform *f* | **régime** ~ | constitutional government || konstitutionelle Staatsform *f*.
★ **anti** ~ ; **in** ~ | unconstitutional; not in accordance with the constitution || verfassungswidrig | **rendre** ~ | to constitutionalize || mit der Verfassung in Einklang bringen.

**constitutionnellement** *adv* | constitutionally || verfassungsmäßig; nach (auf Grund) der Verfassung.
**constructeur** *m* Ⓐ | designer; design engineer || Konstrukteur *m;* Erbauer *m.*
**constructeur** *m* Ⓑ | structural engineer || Bauingenieur *m.*
**constructeur** *m* Ⓒ [entrepreneur de constructions] | builder; construction (building) contractor || Bauunternehmer *m* | **~ de maisons** | master builder | Baumeister *m* | **~s de navires** | shipbuilders *pl* || Schiffbauer *mpl;* Schiffswerft *f.*
**constructible** *adj* | constructible || konstruierbar.
**constructif** *adj* | constructive || konstruktiv | **critique ~ve** | constructive criticism || konstruktive Kritik *f.*
**construction** *f* Ⓐ [action de construire] | building; constructing; construction || Bauen *n;* Bau *m;* Konstruktion *f* | **année de ~** | year of manufacture (of building) || Baujahr *n* | **la ~ d'appartements** | residential building; housing || der Wohnungsbau | **chantier de ~** | building yard (site) || Baustelle *f* | **chantier de ~ navale** | shipyard || Werft *f* | **indice du coût de la ~** | index of building costs || Baukostenindex *m* | **créance de ~** | claim for building costs || Baugeldforderung *f* | **crédits à la ~** | building credits *pl* || Baukredite *mpl* | **dépense (frais) de ~** | costs *pl* of construction || Baukosten *pl* | **les dépenses de ~** | the expenditure on construction works || die Bauausgaben *fpl;* der Bauaufwand | **les dépenses publiques de ~ ; les dépenses de ~ du secteur public** | the public expenditure on construction works || die Bauausgaben der öffentlichen Hand; der öffentliche Bauaufwand | **la ~ d'écoles** | the building (the construction) of schools || der Bau von Schulhäusern; der Schulhausbau | **entrepreneur de ~s** | building contractor || Bauunternehmer *m* | **entreprise de ~** | building contractor(s); firm of builders || Baugeschäft *n;* Bauunternehmen *n;* Bauunternehmer *m/mpl* | **financement des ~s** | financing of construction work || Baufinanzierung *f* | **fonds** ① **(deniers) de ~** | building funds || Baugelder *npl;* Baukapital *n* | **fonds** ② **(terrain) de ~** | building site (plot) (land) (estate) || Baugrundstück *n;* Baugrund *m;* Bauplatz *m* | **l'industrie (les industries) de la ~** | the building trade(s) (industry) || das Baugewerbe; die Bauindustrie | **~ de logements** | home construction; housing || Bau *m* von Wohnungen, Wohnungsbau | **matériaux de ~** | building materials || Baumaterial(ien) *npl;* Baubedarf *m* | **~ de navires; ~ de vaisseaux; ~ maritime (navale)** | shipbuilding || Schiffbau *m* | **société de ~ navale (maritime) (de navires)** | shipbuilding company; shipbuilders || Schiffbaugesellschaft *f* | **l'industrie des ~s navales** | the shipbuilding industry; shipbuilding || der Schiff(s)bau | **police des ~s** | state (city) inspectors of buildings || Baupolizei *f* | **port de ~** | building port; shipyard || Schiffswerft *f* | **programme de ~** | building programme [GB]; construction program [USA] || Bauprogramm *n* | **programme de ~ d'habitations** | home construction (building) program || Wohnungsbauprogramm *n* | **projet de ~** | building project (scheme) || Bauvorhaben *n;* Bauprojekt *n* | **projets de ~ publique** | public building projects || öffentliche Bauvorhaben *npl;* Bauvorhaben der öffentlichen Hand | **règlement des ~s** | building regulations || Bauordnung *f;* Baupolizeiordnung *f* | **~ de routes** | road building; highway construction || Bau von Straßen; Straßenbau(ten) *mpl* | **société de ~** | building society || Baugesellschaft *f* | **société coopérative de ~** | co-operative building society || Baugenossenschaft *f* | **travaux de ~** | building operations; construction work || Bauarbeiten *fpl* | **volume de la ~** | volume of construction work || Bauvolumen *n.*
★ **~ aéronautique** | aeronautical (aircraft) engineering || Flugzeugbau *m* | **la ~ industrielle** | the construction of industrial buildings; industrial building || die Errichtung von Industriebauten; der Industriebau | **la ~ mécanique** | constructional engineering || der Maschinenbau | **nouvelles ~s** | new construction (buildings) || Neubauten *mpl* | **les ~s publiques** | public construction works (building activities) || die Bauten (die Bautätigkeit) der öffentlichen Hand | **en ~** | under construction; in course of construction (of erection); construction in progress || im Bau; im Bau befindlich (begriffen); in (in der) Ausführung.
**construction** *f* Ⓑ [manière de construire] | design(ing) || Konstruktion *f* | **défaut (vice) de ~** | design fault; fault in design (in designing); faulty design || Konstruktionsfehler *m;* fehlerhafte Konstruktion.
**construction** *f* Ⓒ [fabrication; modèle] | make || Bauart *f* | **de ~ française** | of French design; French make (model) || französische Bauart; französisches Modell *n.*
**construction** *f* Ⓓ [travaux de ~] | building operations; construction work || Bauarbeiten *fpl.*
**construction** *f* Ⓔ [activité de la ~] | building activity || Bautätigkeit *f* | **la ~ industrielle** | industrial building activity (activities) || die industrielle Bautätigkeit.
**construction** *f* Ⓕ [édifice construit] | building; edifice; structure || Gebäude *n;* Bauwerk *n;* Bau *m* | **~ projetée** | building project || Bauvorhaben *n;* Bauprojekt *n.*
**construire** *v* Ⓐ [bâtir] | to build; to construct; to erect; to make || bauen; errichten; konstruieren | **crédit pour ~** | building credit || Baukredit *m.*
**construire** *v* Ⓑ [combiner] | to assemble; to put together || zusammenbauen.
**consul** *m* | consul || Konsul *m* | **~ de carrière** | salaried consul || Berufskonsul | **vice-~** | vice-consul || Vizekonsul | **~ électif; ~ élu** | trading (honorary) (unsalaried) consul || Wahlkonsul | **~ général** | consul general || Generalkonsul.
**consulaire** *adj* | consular || konsularisch | **agent ~** | consular agent || Konsularagent *m;* Konsularver-

**consulaire** *adj, suite*
treter *m* | **arrondissement** ~ ; **circonscription** ~ | consular district || Konsularbezirk *m;* Konsulatsbezirk | **autorité** ~ | consular authority || Konsularbehörde *f* | **le corps** ~ | the consular corps || das konsularische Korps | **dignité** ~ | consular dignity || Konsulwürde *f* | **droits** ~ **s; frais** ~ **s** | consular fees (charges) || Konsulatsgebühren *fpl* | **facture** ~ | consular invoice || Konsulatsfaktura *f* | **juridiction** ~ | consular jurisdiction || Konsulargerichtsbarkeit *f* | **patente de santé** ~ | consular bill of health || Konsulatsgesundheitspaß *m* | **rapport** ~ | consular report || Konsulatsbericht *m* | **règlements** ~ **s** | consular regulations || Konsulatsbestimmungen *fpl* | **représentation** ~ | consular representation || konsularische Vertretung *f* | **service** ~ | consular service || Konsulatsdienst *m* | **tribunal** ~ | consular court || Konsulargericht *n* | **visa** ~ | consular visa || Konsulatssichtvermerk *m;* Konsulatsvisum *n*.
**consulat** *m* Ⓐ [charge de consul] | consulship; consulate || Amt *n* des (eines) Konsuls; Konsulat *n*.
**consulat** *m* Ⓑ [résidence du consul] | consulate || Konsulat *n* | ~ **général** | consulate general || Generalkonsulat.
**consulat** *m* Ⓒ [bureau consulaire] | consulate; consular section || Konsulat *n;* Konsulatsabteilung *f*.
**consultable** *adj* | to be consulted || zu befragen.
**consultant** *m* | adviser; advisor | Ratgeber *m;* Berater *m*.
**consultant** *adj* | consultant || beratend; ratgebend | **avocat** ~ | consulting barrister; chamber counsel; counsel in chambers || beratender Anwalt *m;* Anwalt mit beratender Praxis | **médecin** ~ | consulting physician; consultant || beratender Arzt *m;* ärztlicher Berater *m*.
**consultatif** *adj* | consulting; advisory; consultative || beratend; konsultativ | **de caractère** ~ | with consultative status || mit beratender Funktion | **comité** ~ ; **commission** ~ **ve** | advisory (consultative) committee (board) || beratender Ausschuß *m* | **conseil** ~ | advisory body (council) || Beirat *m* | **exercer des fonctions** ~ **ves** | to act in an advisory capacity || eine beratende Funktion ausüben | **voix** ~ **ve** | consultative voice || beratende Stimme *f*.
**consultation** *f* Ⓐ [conférence pour consulter] | consultation; conference || Beratung *f;* Besprechung *f;* Konsultation *f* | **cabinet de** ~ ① [d'un avocat] | chambers *pl* || Kanzlei *f;* Anwaltskanzlei *f* | **cabinet de** ~ ② [d'un médecin] | consulting room || Sprechzimmer *n* | ~ **d'avocat** | taking counsel's opinion || Befragung *f* eines Anwalts | **après** ~ **d'avocat** | after taking counsel's opinion || nach Einholung *f* eines Rechtsgutachtens *n* | **heures de** ~ | consulting hours *pl* || Sprechstunden *fpl* | **appeler q. en** ~ | to call sb. for consultation || jdn. zur Beratung rufen (heranziehen) | **entrer en** ~ **avec q. sur qch.** | to consult (to confer) with sb. about sth. || sich mit jdm. über etw. beraten (besprechen) | **en** ~ **avec q.** | in consultation with sb. || im Be-
nehmen (im Einvernehmen) mit jdm. | ~ **préalable** | prior consultation || vorherige Konsultation (Beratung) | **procédure de** ~ | consultation procedure || Konsultationsverfahren *n*.
**consultation** *f* Ⓑ [avis écrit et motivé] | opinion; advice || Gutachten *n;* gutachtliche Äußerung *f* | ~ **d'avocat;** ~ **de droit** | counsel's (legal) opinion || Rechtsgutachten; juristisches Gutachten.
**consultation** *f* Ⓒ [par vote] | consultation by going to the polls || Befragung *f* durch Abstimmung | ~ **populaire** | popular vote (referendum); referendum || Volksbefragung *f;* Volksabstimmung *f;* Referendum *n*.
**consultation** *f* Ⓓ [mémoire adressé à un avocat] | case for counsel || Zusammenfassung *f* eines Rechtsfalls zwecks Beauftragung eines Rechtsanwalts.
**consultation** *f* Ⓔ | **présenter qch. à la** ~ **publique** | to make sth. available for public inspection || etw. zur Einsicht auslegen.
**consulter** *v* | ~ **q.** | to consult sb.; to take sb.'s advice (opinion); to refer to sb. || jdn. befragen (um Rat fragen) (konsultieren); sich bei jdm. befragen | ~ **un avocat** | to consult counsel; to take counsel's opinion || einen Anwalt befragen; juristischen Rat (ein Rechtsgutachten) einholen | ~ **avec un confrère** | to call in a colleague || einen Kollegen beiziehen | ~ **un dictionnaire** | to consult a dictionary || in einem Wörterbuch nachschlagen | ~ **un (des) expert(s)** | to take expert advice || einen Sachverständigen konsultieren (befragen) | ~ **un médecin** | to take medical advice; to consult a physician || einen Arzt zu Rate ziehen | **ouvrage à** ~ | work of reference || Nachschlagewerk | ~ **un registre** | to consult a register || ein Register einsehen; in einem Register nachsehen | **se** ~ **avec q.** | to consult sb.; to advise with sb. [USA] || sich mit jdm. beraten.
**consulteur** *m* | consultant [in matters of canon law] || Berater [in Fragen des kanonischen Rechts].
**consumable** *adj* | consumable; to be subject to wear || dem Verschleiß unterworfen.
**consumer** *v* | to use up; to wear away || verbrauchen; konsumieren; verschleißen | **capacité de** ~ | consuming (consumptive) power || Verbrauchskraft *f;* Konsumkraft *f*.
**consumptible** *adj* | consumable; to be consumed; capable of being consumed || verbrauchbar.
**contact** *m* | contact; touch || Fühlung *f;* Berührung *f* | **prise de** ~ | getting into touch; taking contact || Fühlungnahme *f;* Kontaktaufnahme *f* | **en** ~ **étroit avec q.** | in close contact with sb. || in enger Verbindung mit jdm. | **entrer en** ~ **avec q.** | to come into contact with sb. || mit jdm. in Fühlung (in Verbindung) treten | **être en** ~ **avec q.** | to be in contact with sb. || mit jdm. in Verbindung stehen | **garder le** ~ **avec q.** | to keep in touch (in connection) with sb. || mit jdm. in Fühlung (in Verbindung) bleiben | **mettre deux personnes en** ~ | to bring two persons together (into contact) || zwei

Personen zusammen (miteinander in Fühlung) bringen.
**contagion** *f* | contagion || Ansteckung *f.*
**contagionner** *v* | **se ~** | to become infected || angesteckt werden.
**contamination** *f* | contamination; pollution || Verunreinigung *f.*
**contaminer** *v* | to contaminate; to pollute || verunreinigen.
**contempler** *v* | to view; to contemplate; to mediate; to reflect || ins Auge fassen; überlegen; erwägen.
**contemporain** *m* | contemporary || Zeitgenosse *m.*
**contemporain** *adj* | contemporary || zeitgenössisch.
**contenance** *f* Ⓐ | countenance; bearing || Haltung *f;* Fassung *f.*
**contenance** *f* Ⓑ [étendue] | area; extent || Umfang *m;* Ausdehnung *f.*
**contenance** *f* Ⓒ [capacité] | contents *pl;* capacity || Inhalt *m;* Fassungsvermögen *n.*
**contendant** *m* | competitor; contestant || Mitbewerber *m.*
**contendant** *adj* | competing; contending || in Mitbewerb; in Konkurrenz.
**contenir** *v* Ⓐ [comprendre] | to contain; to hold; to comprise; to include || enthalten; einschließen; einbegreifen.
**contenir** *v* Ⓑ [maintenir sous contrôle] | to keep under control (in check) || unter Kontrolle behalten.
**contenir** *v* Ⓒ [maintenir dans la soumission] | to hold (to keep) down || unter Botmäßigkeit halten.
**contenter** *v* Ⓐ [satisfaire] | **se ~ de qch.** | to be content (satisfied) with sth.; to content os. with sth. || sich mit etw. zufriedengeben; mit etw. zufrieden sein.
**contenter** *v* Ⓑ [désintéresser] | **~ ses créanciers** | to pay (to pay off) (to satisfy) one's creditors || seine Gläubiger befriedigen (abfinden).
**contentieux** *m* Ⓐ [affaire contentieuse] | contentious matter (business) || Streitsache(n) *fpl* | **comité du ~** | litigation committee || Ausschuß *m* für Streitsachen | **frais du ~** | legal charges *pl;* law costs *pl* || Prozeßkosten; Gerichtskosten | **procédure du ~ judiciaire** ① | judgment proceedings *pl* || Spruchverfahren *n* | **procédure du ~ judiciaire** ② | contentious proceedings *pl;* procedure in defended cases || Streitverfahren *n;* kontradiktorisches (streitiges) Verfahren *n* | **~ administratif** | procedure in contentious administrative matters || Verwaltungsstreitverfahren *n;* streitige Verwaltung *f* | **statuer au ~** | to decide a defended case || streitig (im Streitverfahren) entscheiden.
**contentieux** *m* Ⓑ [bureau du ~; service du ~] | legal (solicitor's) department; disputed claims office || Rechtsabteilung *f;* juristische Abteilung.
**contentieux** *adj* | contentious || streitig | **administration ~ se** | procedure (proceedings) in contentious administrative matters || streitige Verwaltung *f;* Verfahren *n* in Verwaltungsstreitsachen | **affaire ~ se** | contentious matter (case) || streitige Sache *f;* Streitsache | **affaire ~ se administrative** |

contentious administrative matter || streitige Verwaltungssache *f;* Verwaltungsstreitsache | **juridiction ~ se** | contentious jurisdiction || streitige Gerichtsbarkeit *f* | **juridiction non ~ se** | non-contentious jurisdiction; jurisdiction in non-contentious matters || freiwillige Gerichtsbarkeit *f;* Gerichtsbarkeit in nichtstreitigen Sachen | **point ~** | contentious (disputed) point; point at issue (in dispute) || Streitpunkt *m;* strittiger Punkt | **procédure ~ se** | contentious proceedings; procedure in defended cases || streitiges (kontradiktorisches) Verfahren *n* | **par voie ~ se** | by litigation; by litigating || im streitigen Verfahren; im Streitverfahren | **non ~** | non-contentious; non-litigious || nichtstreitig; nicht streitig.
**contention** *f* [débat; dispute] | contention; dispute || Streit *m.*
**contenu** *m* Ⓐ [teneur] | contents *pl* || Inhalt *m* | **le ~ d'une lettre** | the contents of a letter || der Inhalt eines Briefes; der Briefinhalt.
**contenu** *m* Ⓑ [capacité] | contents *pl;* capacity || Inhalt *m;* Fassungsvermögen *n.*
**contestabilité** *f* | capability of being contested || Bestreitbarkeit *f* | **la ~ d'un droit** | the contestable nature of a right || die strittige Natur eines Rechts.
**contestable** *adj* | to be contested; contestable; questionable; disputable || zu bestreiten; bestreitbar; streitig; strittig | **opinion ~** | contestable (controvertible) opinion || anfechtbare (bestreitbare) (strittige) Meinung *f* | **in ~** | incontestable; unquestionable; indisputable; incontrovertible || unstreitig; unbestreitbar; nicht bestreitbar; unwiderlegbar.
**contestant** *m* | litigant; contending party || streitende Partei *f* | **les ~ s** | the litigants || die Streitsteile *mpl.*
**contestation** *f* | contestation; dispute || Bestreitung *f;* Anfechtung *f* | **action en ~ d'état (en ~ de légitimité)** | proceedings *pl* for disclaiming the paternity (for contesting the legitimacy [of a child]; bastardy proceedings || Klage *f* auf Anfechtung des Personenstandes (der Ehelichkeit) (der Vaterschaft) | **action en ~ de séquestre** | action to set aside the receiving order || Klage *f* auf Aufhebung des Arrests; Arrestaufhebungsklage; Arrestgegenklage | **action en ~ de validité** | action to set aside || Anfechtungsklage *f* | **en cas de ~** | in case of dispute (of controversy) || im Streitfalle | **matières en ~** | matters in dispute (at issue) || Streitgegenstände *mpl* | **sujet de ~** | subject of contestation; matter of dispute || Streitgegenstand *m;* Streitpunkt *m* | **~ du (d'un) testament** | contesting of a will (a will) || Anfechtung eines Testaments | **être en ~** | to be in dispute || strittig (im Streit befangen) sein | **mettre un droit en ~** | to contest (to dispute) a right || ein Recht bestreiten | **hors de ~** | beyond (not in) dispute; undisputable; incontestable || unbestreitbar; nicht bestreitbar | **sans ~** | undisputed; uncontested || unbestritten; nicht bestritten | **sans ~ possible** | beyond all question || unbestreitbar.

**conteste** *m* | **sans ~** ① | without contradiction || ohne Widerspruch; widerspruchslos | **sans ~** ② | indisputably; unquestionably; without (beyond) question || unbestreitbar; nicht zu bestreiten.

**contesté** m [territoire] | disputed territory || strittiges Gebiet *n*.

**contesté** *adj* | contested; disputed; in dispute || bestritten; strittig; streitig | **in ~** | uncontested; undisputed || nicht bestritten; unbestritten; nicht streitig.

**contester** *v* Ⓐ | to contest; to dispute || bestreiten; anfechten; streitig machen | **~ qch. à q.** | to contend with sb. for sth. || jdm. etw. streitig machen | **~ à q. le droit de faire qch.** | to contest (to dispute) sb.'s right to do sth. || jdm. das Recht, etw. zu tun, streitig machen (abstreiten) | **~ la succession de q.** | to contest sb.'s succession; to dispute sb.'s right to inherit || jdm. die Erbfolge streitig machen; jds. Erbfolge bestreiten | **~ la validité d'une élection** | to contest an election (the validity of an election) || eine Wahl (die Gültigkeit einer Wahl) anfechten | **~ la validité d'un mariage** | to contest a marriage (the validity of a marriage) || eine Ehe (die Gültigkeit einer Ehe) anfechten | **~ la validité d'un testament; ~ un testament** | to contest the validity of a will (of a testament); to dispute (to contest) a will (a testament) || die Gültigkeit (die Echtheit) eines Testaments bestreiten; ein Testament anfechten.

**contester** *v* Ⓑ [refuser] | **~ un jury** | to challenge a juryman || einen Schöffen (einen Geschworenen) ablehnen.

**contingence** *f* [éventualité] | contingency || Zufälligkeit *f*; zufälliges Zusammentreffen *n*.

**contingent** *m* | quota; contingent || Anteil *m;* Kontingent *n;* Quote *f* | **équisement de ~** | exhausting (using up) of the quota || Erschöpfung *f* des Kontingents | **~ d'exportation** | export quota || Ausfuhrkontingent; Ausfuhrquote; Exportquote | **fraction du ~** | share of a quota || Kontingentsanteil *m* | **~ d'immigration** | immigration quota || Einwanderungsquote | **~ d'importation** | import quota || Einfuhrkontingent; Einfuhrquote; Importkontingent.
★ **~ s bilatéraux** | bilateral quotas || zweiseitige (bilaterale) Kontingente | **~ douanier; ~ tarifaire** | customs (tariff) quota || Zollkontingent | **~ global** | total quota || Gesamtkontingent; Gesamtquote | **~ interlocutoire** | interim quota || Zwischenkontingent | **plein ~** | full quota || volles Kontingent | **déterminer un ~ de qch.** | to fix (to establish) a quota for sth. || für etw. ein Kontingent festsetzen; etw. kontingentieren.

**contingentement** *m* Ⓐ [répartition officiellement déterminée] | apportioning; fixing of quotas || Kontingentierung *f;* Festsetzung *f* von Kontingenten | **certificat de ~** | quota certificate || Kontingentsbescheinigung *f* | **~ des importations** | fixing of quotas for imports || Einfuhrkontingentierung *f*.

**contingentement** *m* Ⓑ [système du ~] | system of quotas; quota system || Kontingentierungssystem *n;* Kontingentsystem.

**contingenter** *v* Ⓐ [fixer contingent] | to fix (to establish) quotas (a quota system) || anteilsmäßig festlegen; kontingentieren; Kontingente festsetzen.

**contingenter** *v* Ⓑ [répartir par contingent] | to distribute (to allocate) according to a quota || nach einem Kontingent zuteilen.

**contractable** *adj* | **obligation ~** | obligation which can be assumed (undertaken) by contract || Verpflichtung *f,* die den Gegenstand dieses Vertrages bilden kann.

**contractant** *m* | contracting party; party to a contract || Vertragschließender *m;* vertragschließende Partei *f;* Vertragspartei *f;* Kontrahent *m* | **co ~** | contracting partner || Vertragsgegner *m;* Vertragspartner *m;* Vertragskontrahent *m*.

**contractant** *adj* | contracting || vertragschließend | **Etat ~** | agreement country || Vertragsland *n* | **Etat non- ~** | non-agreement country || Nichtvertragsstaat *m* | **les Etats ~ s** | the contracting powers (states) || die vertragschließenden Staaten *mpl* (Mächte *fpl*) | **les gouvernements ~ s** | the contracting governments || die vertragschließenden Regierungen *fpl* | **les parties ~ es** | the contracting parties || die vertragschließenden Teile *mpl;* die Vertragschließenden *mpl* | **les Hautes Parties ~ es** | the High Contracting Parties || die Hohen Vertragschließenden *mpl;* die Hohen Vertragschließenden Teile *mpl*.

**contracter** *v* | to contract; to covenant || vertraglich vereinbaren; abschließen | **être en âge de ~** | to be competent (responsible) || geschäftsfähig (in geschäftsfähigem Alter) sein | **~ une alliance** | to contract (to enter into) an alliance || ein Bündnis schließen (eingehen) | **~ une assurance; ~ une police d'assurance** | to take out an insurance policy || eine Versicherung abschließen | **~ un bail** | to enter into (to take out) a lease || einen Mietvertrag eingehen (abschließen) | **capacité de ~** ① | disposing capacity || Verfügungsmacht *f* | **capacité de ~** ② | legal capacity (competence) || Geschäftsfähigkeit *f* | **sans capacité de ~** | incapable of exercising rights || geschäftsunfähig | **~ des dettes** | to contract debts || Schulden machen (eingehen) | **~ un emprunt** | to contract a loan || eine Anleihe (ein Darlehen) aufnehmen | **~ un engagement; ~ une obligation** | to contract an obligation (an engagement); to enter into an engagement || eine Verpflichtung (Verbindlichkeit) eingehen (übernehmen) | **~ une habitude** | to develop (to acquire) (to contract) a habit || eine Gewohnheit annehmen | **liberté de ~** ① | freedom (liberty) of contracting (to contract) || Kontrahierungsfreiheit *f;* freies Kontrahieren *n* | **liberté de ~** ② | freedom (liberty) of contract || Vertragsfreiheit *f* | **~ un mariage** | to contract marriage (matrimony) || eine Ehe eingehen (schließen) | **~ une obligation** | to enter into an engagement (a commitment) || eine Ver-

bindlichkeit (eine Verpflichtung) (ein Engagement *n*) eingehen | ~ **en or** | to sign on a gold basis || auf Goldbasis abschließen | **capable de** ~ | capable of contracting || geschäftsfähig.

**contraction** *f* | shrinkage || Schrumpfung *f*.

**contractuel** *adj* | contractual || vertraglich; vertragsmäßig | **action** ~ **le** | action of contract || Klage *f* aus Vertrag; schuldrechtliche (obligatorische) Klage | **conditions** ~ **les** | conditions (terms) as per contract || Bedingungen *fpl* laut Vertrag; Vertragsbedingungen; vertragliche Bedingungen | **date** ~ **le** ① | date of the agreement; contract date || Tag *m* (Datum *n*) des Vertragsabschlusses | **date** ~ **le** ② | date fixed in the agreement || vertraglich (im Vertrag) vorgesehenes Datum *n* | **engagement** ~ ; **lien** ~ | contractual commitment (engagement) || vertragliche Bindung *f* (Verpflichtung *f*) | **faute** ~ **le** | liability in contract || Haftung *f* aus Vertrag | **héritier** ~ | contractual heir || Vertragserbe *m* | **liberté** ~ **le** | freedom (liberty) of contract || Vertragsfreiheit *f;* Kontrahierungsfreiheit | **main-d'œuvre** ~ **le** | contract labor || vertraglich vergebene Arbeit *f* | **obligation** ~ **le** | contractual obligation; liability ex contract || vertragliche Verpflichtung *f;* Vertragsverpflichtung; Verpflichtung aus Vertrag | **peine** ~ **le** ① | penalty fixed by contract; stipulated penalty || Vertragsstrafe *f* | **peine** ~ **le** ② | penalty for non-fulfilment of contract (for non-performance) || Vertragsstrafe *f* wegen Nichterfüllung | **rapport** ~ | contractual relation || Vertragsverhältnis *n;* vertragliche Beziehung *f;* Vertragsbeziehung | **responsabilité** ~ **le** | contractual liability; warranty || vertragliche (vertraglich übernommene) Haftung *f;* Vertragshaftung | **terme** ~ | stipulation || Vertragsklausel *f;* Vertragsbedingung *f* | **vitesse** ~ **le** | designed speed || vorgeschriebene Geschwindigkeit *f.*

**contractuellement** *adv* | contractually; by contract || vertraglich; durch Vertrag | **s'engager** ~ | to bind os. by contract; to contract || sich vertraglich (durch Vertrag) binden (verpflichten).

**contradicteur** *m* Ⓐ | adversary || Gegner *m*.

**contradicteur** *m* Ⓑ [avocat de la partie adverse] | opposing counsel; counsel for the opposing party || Gegenanwalt *m;* Anwalt der Gegenpartei; gegnerischer Anwalt.

**contradiction** *f* Ⓐ | contradiction; contradicting || Widerspruch *m;* Widersprechen *n* | **défaut et** ~ **de motifs** | faulty and erroneous reasons || fehlerhafte und rechtsirrtümliche (ungenügende und widerspruchsvolle) Begründung *f* | **esprit de** ~ | spirit of opposition || Widerspruchsgeist *m* | **inconséquences et** ~ **s** | inconsistencies and contradictions || Folgewidrigkeiten *fpl* und Widersprüche *mpl* | **témoignage qui défie toute** ~ | incontrovertible evidence || unwiderlegliches (unangreifbares) Zeugnis *n* | **être (se trouver) en** ~ **avec qch.** | to be inconsistent (in contradiction) (at variance) (at cross-purposes) with sth. || mit etw. (zu etw.) im Widerspruch stehen; mit etw. nicht übereinstimmen.

**contradiction** *f* Ⓑ [opposition] | opposition; objection || Einspruch *m;* Einwendung *f* | **relever des** ~ **s** | to make (to raise) objections || Einsprüche (Einwendungen) erheben.

**contradiction** *f* Ⓒ [incompatibilité] | incompatibility || Unvereinbarkeit *f* | **être en** ~ **avec qch.** | to be incompatible (inconsistent) with sth. || mit etw. unvereinbar sein.

**contradictoire** *adj* Ⓐ | contradictory; inconsistent; conflicting || widersprechend; widerspruchsvoll | **déclarations** ~ **s** | conflicting statements || widersprechende Erklärungen *fpl* (Angaben *fpl*) | **preuves** ~ **s** | conflict of evidence || Beweiskonflikt *m* | **propositions** ~ **s** | conflicting propositions || widersprechende Vorschläge *mpl* | **témoignages** ~ **s** | conflicting (conflict of) evidence || entgegengesetzte (sich widersprechende) Zeugenaussagen *fpl* (Aussagen *fpl*).

**contradictoire** *adj* Ⓑ [contentieux] | after hearing arguments on both sides || streitig; kontradiktorisch; nach Anhörung der Parteien | **arrêt** ~ ; **jugement** ~ | defended judgment; judgment after trial; judgment handed down after hearing both parties || kontradiktorisches Urteil *n;* Urteil auf Grund zweiseitiger Verhandlung | **condamnation** ~ | sentence upon proceedings in defended cases || Verurteilung *f* auf Grund streitiger (kontradiktorischer) Verhandlung; Verurteilung im kontradiktorischen Verfahren | **conférence** ~ ; **débats** ~ **s** | hearing in defended cases; defended trial || streitige (kontradiktorische) Verhandlung *f* | **procédure** ~ | procedure in which both parties are able to present their arguments || kontradiktorisches Verfahren *n.*

**contradictoire** *adj* Ⓒ [incompatible] | incompatible || unvereinbar.

**contradictoire** *adj* Ⓓ [pour contrôler] | for checking; for counter-checking || zur Nachkontrolle; zur Nachprüfung; als Gegenprüfung | **expertise** ~ | check survey || Gegenuntersuchung *f* | **pesage** ~ | check weighing || Nachwiegen *n;* Nachwiegung *f.*

**contradictoirement** *adv* | **affaire engagée** ~ | contested suit; contentious case (matter) || streitige (kontradiktorische) Sache *f* | **arrêt rendu** ~ | defended judgment || streitiges (kontradiktorisches) (auf Grund streitiger Verhandlung ergangenes) Urteil *n* | **juger** ~ **un procès** | to decide a case after contentious proceedings || über einen Rechtsstreit auf Grund streitiger Verhandlung entscheiden | **plaider** ~ | to have legal arguments || streitig (kontradiktorisch) verhandeln.

**contraignable** *adj* | compellable; coercible || erzwingbar | ~ **par corps** | subject to distraint; attachable || durch persönlichen Arrest erzwingbar.

**contraignant** *adj* | compulsory; compelling || zwingend | **des raisons** ~ **es** | compelling (forcible) reasons || zwingende Gründe *mpl.*

**contraindre** *v* | to compel; to force || zwingen; anhal-

**contraindre** *v, suite*

ten | ~ **q. par corps** | to imprison sb. for debt ‖ jdn. in Schuldhaft nehmen | ~ **q. en justice** | to bring an action against sb.; to sue sb. ‖ gegen jdn. gerichtlich vorgehen; jdn. verklagen | ~ **q. à l'obéissance** | to compel sb. to obedience ‖ jdn. zum Gehorsam (zur Botmäßigkeit) zwingen | ~ **q. par saisie de biens** | to distrain upon sb. ‖ jdn. pfänden (pfänden lassen) | ~ **q. à prêter serment** | to constrain sb. to take the oath ‖ jdn. zur Eidesleistung zwingen; jds. Eidesleistung erzwingen | ~ **q. à accepter qch.** | to force sth. on (upon) sb. ‖ jdm. etw. aufzwingen; jdn. zwingen, etw. anzunehmen | ~ **q. à faire qch.** | to compel (to force) (to constrain) (to oblige) sb. to do sth.; to force (to coerce) sb. into doing sth. ‖ jdn. zwingen, etw. zu tun.

**contrainte** *f* Ⓐ [force] | constraint; restraint; force; coercion; duress ‖ Zwang *m;* Erzwingung *f* | **la ~ des circonstances** | the force (to pressure) of circumstances ‖ der Druck (der Zwang) der Verhältnisse | **état (situation) de ~** | position of constraint; coercion ‖ Zwangslage *f* | **mesure de ~** | coercive measure; sanction ‖ Zwangsmaßregel *f;* Zwangsmittel *n* | **mesure de ~ administrative** | administrative measure of constraint (of coercion) ‖ Zwangsmaßnahme auf dem Verwaltungswege | **mesure de ~ judiciaire** | legal measure of constraint (of coercion) ‖ gerichtliche Zwangsmaßnahme | **moyens de ~** | means of compulsion (of constraint); coercive measures ‖ Zwangsmittel *npl;* Zwangsmaßnahmen *fpl.*

★ ~ **judiciaire** | compulsion ‖ gerichtlicher Zwang | ~ **morale** | moral constraint ‖ moralischer Zwang; Gewissenszwang | ~ **physique** | physical constraint ‖ physischer Zwang.

★ **agir par ~** | to act under duress (under compulsion) (under pressure) ‖ unter Zwang (unter Druck) (in einer Zwangslage) handeln | **alléguer la ~** | to plead duress ‖ einwenden, unter Zwang gehandelt zu haben | **employer la ~** | to employ force (forcible means) (sanctions) ‖ Zwangsmittel (Gewalt) anwenden | **tenir q. en ~** | to constrain sb.; to put sb. under constraint ‖ jdn. gewaltsam (mit Gewalt) zurückhalten.

★ **par ~** | under compulsion (coercion) (duress); forced; forcibly ‖ unter Zwang; zwangsweise; gezwungenermaßen | **sans ~** | freely ‖ ungezwungen.

**contrainte** *f* Ⓑ [arrêt] | arrest; attachment ‖ Arrest *m* | ~ **( ~ provisoire) sur les biens;** ~ **par saisie des biens** | distraint; distraint order ‖ dinglicher Arrest | ~ **par corps** | writ of arrest (of capias); warrant of arrest (of apprehension) (for the arrest) ‖ Haftbefehl *m;* Verhaftungsbefehl; Arrestbefehl | ~ **par corps pour dettes** | imprisonment for debt ‖ Schuldhaft *f* | **exécution de ~** | execution of a distraint order ‖ Arrestvollziehung *f* | **motif de ~** | grounds for distraint ‖ Arrestgrund *m* | **order (ordonnance) de ~** | distraint order ‖ Arrestbefehl *m;* Verhängung *f* des dinglichen Arrests | **porteur de ~s** | writ-server; bailiff; sheriff's officer ‖ Gerichtsvollzieher *m* | **requête de (en) ~** | motion for a distraint order ‖ Arrestantrag *m;* Antrag auf Erlaß eines Arrestbefehls; Antrag auf Verhängung des dinglichen Sicherheitsarrests | ~ **à titre de sûreté** | distraint ‖ Sicherheitsarrest.

★ ~ **personnelle par corps (à titre de sûreté)** | arrestation ‖ persönlicher Sicherheitsarrest | ~ **réelle** | distraint; distraint order ‖ dinglicher Arrest.

★ **exercer la ~ par saisie de biens** | to distrain upon sb.; to have sb.'s property seized (attached) ‖ jdn. pfänden | **ordonner la ~** | to order a distraint | einen Arrest anordnen | **donner levée de la ~** | to lift the seizure ‖ den Arrest (die Beschlagnahme) aufheben.

**contraire** *m* | **le ~ de qch.** | the contrary (the opposite) of sth. ‖ das Gegenteil von etw. | **défense au ~** | counter-suit ‖ Widerklage | **jusqu'à preuve du ~** | until the contrary is proved; in the absence of evidence to the contrary ‖ bis zum Beweis des Gegenteils.

★ **aller au ~ de qch.** | to oppose sth.; to be opposed to sth. ‖ sich etw. widersetzen; gegen etw. sein | **argumenter du ~** | to argue from the contrary ‖ aus dem Gegenteil argumentieren | **soutenir le ~** | to maintain the contrary ‖ das Gegenteil behaupten.

★ **au ~** | on the contrary ‖ im Gegenteil | **au ~ de** | contrary to ‖ entgegen | **tout le ~** | the very reverse; just the opposite ‖ genau das Gegenteil.

**contraire** *adj* Ⓐ [directement opposé] | contrary; opposed; opposite ‖ entgegengesetzt | **avis ~** | opinion to the contrary ‖ gegenteilige Ansicht *f* (Meinung *f*) | **jusqu'à avis ~** | until I (we) (you) hear to the contrary ‖ bis zum Eintreffen gegenteiliger Nachricht(en) | **sauf (à moins d') avis ~** | unless I (we) (you) hear to the contrary ‖ sofern nichts Gegenteiliges mitgeteilt (bekannt) wird | **clause ~** | provision (stipulation) to the contrary ‖ entgegenstehende Klausel *f;* gegenteilige Bestimmung *f* | **sauf clause ~** | unless otherwise stipulated ‖ sofern nichts Gegenteiliges bestimmt (vereinbart) ist | ~ **au contrat** | against the stipulations ‖ vertragswidrig; gegen die Vereinbarungen | ~ **au droit** | wrongful ‖ rechtswidrig | **intérêts ~s** | opposed (conflicting) (clashing) interests ‖ widerstreitende (entgegengesetzte) Interessen *npl* | ~ **à la loi;** ~ **aux lois** | against (contrary to) the law; unlawful; illegal ‖ gesetzwidrig; ungesetzlich; rechtswidrig; widerrechtlich | ~ **aux bonnes mœurs;** ~ **à l'ordre public** | against (contrary to) public policy ‖ gegen die guten Sitten; den guten Sitten zuwider; sittenwidrig | **preuve ~** | evidence (proof) to the contrary ‖ Gegenbeweis *m;* Beweis des Gegenteils | **jusqu'à preuve ~** | until the contrary is proved; in the absence of evidence to the contrary ‖ bis zum Beweis des Gegenteils | ~ **à la raison** | contrary (opposed) to reason (to common sense) ‖ vernunftwidrig | ~ **à la règle;** ~ **au(x) règlement(s)** | against the regulation; against the rules ‖

regelwidrig; vorschriftswidrig; gegen die Bestimmungen; gegen die Vorschriften | **en sens** ~ | in the opposite direction | ~ **aux statuts** | against the articles || satzungswidrig | ~ **au Traité** | contrary to (conflicting with) the Treaty || vertragswidrig | ~ **aux usages honnêtes** | unfair || unlauter | **si le** ~ **n'est pas prouvé** | unless the contrary is proved || wenn (falls) nicht das Gegenteil bewiesen wird || **sous réserve de dispositions** ~ **s** | except where there is provision to the contrary; except as otherwise provided || vorbehaltlich gegenteiliger Bestimmungen; sofern nichts Gegenteiliges bestimmt ist.

**contraire** *adj* Ⓑ [défavorable] | unfavorable || ungünstig | **change** ~ | unfavorable exchange || ungünstiger Kurs *m*.

**contrairement** *adv* | contrarily; in opposition to || entgegengesetzt; im Gegensatz zu | **faire qch.** ~ **à l'opinion publique** | to do sth. in opposition to public opinion || etw. in Widerspruch zur öffentlichen Meinung tun.

**contrarier** *v* Ⓐ [contredire] | to contradict || widersprechen.

**contrarier** *v* Ⓑ [faire obstacle à] | to oppose; to interfere with || sich widersetzen; hindern; stören | **pour** ~ **la justice** | in order to defeat the ends of justice || um der Gerechtigkeit in den Arm zu fallen; zum Zwecke der Herbeiführung einer Rechtsbeugung | ~ **les projets (les desseins) de q.** | to counteract (to interfere with) sb.'s plans || jds. Pläne durchkreuzen.

**contrariété** *f* Ⓐ [opposition] | clash; clashing; opposition | Widerstreit *m;* Widerspruch *m;* Gegnerschaft *f* | **esprit de** ~ | contradictious spirit; contrariousness || Widerspruchsgeist *m;* Streitsucht *f*.

**contrariété** *f* Ⓑ [obstacle; empêchement] | obstacle || Hindernis *n* | **éprouver des** ~ **s** | to experience difficulties || auf Schwierigkeiten (Hindernisse) stoßen.

**contrat** *m* | contract; agreement; deed || Vertrag *m;* Abkommen *n;* Übereinkommen *n;* Kontrakt *m* | ~ **d'abandon** | composition by assigning (by assignment of) the assets to the creditors || Vergleich *m* durch Überlassung der Aktiven (der Aktivmasse) an die Gläubiger | ~ **d'achat** | contract of sale (of purchase); purchase agreement; sales contract; bill of sale || Kaufvertrag; Verkaufsvertrag; **accomplissement d'un** ~ | fulfilment (performance) of a contract || Erfüllung *f* eines Vertrages; Vertragserfüllung | ~ **d'acquisition** | contract (deed) of acquisition || Erwerbsvertrag | ~ **d'adhésion** | deed of consent (of accession) || Beitrittsvertrag; Beitrittsabkommen | ~ **d'adoption** | contract (deed) of adoption || Vertrag auf Annahme an Kindes Statt; Adoptionsvertrag | ~ **d'affrètement;** ~ **de fret;** ~ **de frètement;** ~ **de nolisement** | contract of affreightment; freight contract; charterparty; charter || Befrachtungsvertrag;

Schiffsmietsvertrag; Chartervertrag; Charter *f* | ~ **d'agence** | agency agreement; contract of agency || Agenturvertrag; Vertretungsvertrag | ~ **d'amalgamation** | amalgamation agreement; merger || Verschmelzungsvertrag; Fusionsvertrag | **annexe à un** ~ | enclosure (schedule) to a contract || Anlage *f* zu einem Vertrag; Vertragsanlage | ~ **d'annonces** | advertising contract || Insertionsvertrag | ~ **d'apprentissage** | contract (articles) of apprenticeship || Lehrvertrag | **annulation d'un** ~ | annulment (cancellation) of a contract || Auflösung *f* (Aufhebung *f*) (Rückgängigmachung *f*) (Annullierung *f*) eines Vertrages | ~ **d'arbitrage** | arbitration agreement (bond); agreement (contract) of arbitration || Schiedsabkommen; Schiedsvertrag | ~ **d'armistice** | truce; armistice || Waffenstillstandsabkommen | **article (clause) d'un** ~ | article (clause) (section) of a contract (of an agreement); contract clause || Bestimmung *f* (Klausel *f*) eines Vertrages; Vertragsbestimmung; Vertragsklausel | ~ **d'association;** ~ **de société** | partnership deed; articles (memorandum) (deed) of association (of partnership) (of incorporation) || Gesellschaftsvertrag; Gründungsvertrag; Satzung(en) *fpl;* Statuten *fpl* | ~ **d'assurance** | insurance contract (policy); contract of insurance || Versicherungsvertrag; Versicherungspolice *f* | ~ **d'assurance sur la vie** | life insurance contract (policy) || Lebensversicherungsvertrag | ~ **d'assurance maritime** | marine insurance contract || Seeversicherungsvertrag | ~ **de bail** | lease contract (agreement) || Mietsvertrag | ~ **de bail à ferme;** ~ **d'amodiation** | farm (farming) lease || Pachtvertrag; Landpachtvertrag | ~ **de bienfaisance** | charitable (naked) contract || unentgeltlicher (wohltätiger) Vertrag | **bordereau (note) de** ~ | contract note || Schlußschein *m;* Schlußnote *f* | ~ **de cession** | contract (deed) of assignment (of transfer); transfer (assignment) deed; assignment || Abtretungsvertrag; Abtretungsurkunde; Zessionsvertrag; Zession *f* | **clause d'un** ~ | contract clause || Vertragsklausel *f* | ~ **de commission** | commission contract || Provisionsvertrag | ~ **de concession** | concession agreement || Konzessionsvertrag | **conclusion (passation) (perfection) d'un** ~ | conclusion (consummation) of a contract || Abschluß *m* (Zustandekommen *n*) eines Vertrages; Vertragsabschluß | **conditions (stipulations) d'un** ~ | terms (articles) (conditions) (stipulations) of an agreement; terms (conditions) laid down in an agreement || Bedingungen *fpl* (Artikel *mpl*) (Abmachungen *fpl*) eines Vertrages; Vertragsbedingungen; Vertragsklauseln *fpl* | **conformité avec le** ~ | conformity with the contract || Übereinstimmung *f* mit dem Vertrag; Vertragsmäßigkeit *f* | **en conformité avec le** ~ | in accordance (in compliance) with the contract; according to the contract || in Übereinstimmung mit dem Vertrag; vertragsgemäß | **contenu du** ~ | subject-matter (scope) of the agreement (of the contract) ||

**contrat** *m*, suite
Gegenstand *m* (Inhalt *m*) des Vertrages; Vertragsgegenstand; Vertragsinhalt | **contravention à un ~** | breach (infringement) (violation) of a contract || Verletzung *f* eines Vertrages; Vertragsverletzung | **~ en cours** | running (existing) contract || laufender Vertrag | **~ de courtage** | brokerage || Maklervertrag | **date du ~** | contract date || Tag *m* (Datum *m*) des Vertragsabschlusses | **~ de dépôt** | contract of deposit || Hinterlegungsvertrag; Verwahrungsvertrag | **durée d'un ~** | currency (life) of a contract || Laufzeit *f* (Dauer *f*) eines Vertrages; Vertragsdauer | **~ d'échange d'énergie** | contract for the exchange of electric power || Energieaustauschvertrag | **~ d'édition** | publication contract || Verlagsvertrag | **~ d'emprunt** | loan contract (agreement) || Darlehensvertrag; Anleihevertrag | **~ d'engagement des gens de l'équipage; ~ de travail des gens de mer** | ship's articles; seaman's agreement || Heuervertrag | **~ d'échange; ~ de troc** | barter (exchange) agreement || Tauschvertrag | **~ d'entreprise ①; ~ d'exploitation** | contract for work || Unternehmervertrag; Werkvertrag | **~ d'entreprise ②** | builder's contract || Bauvertrag | **exécution de ~ (d'un ~)** | performance (fulfilment) of the (of a) contract || Erfüllung *f* (Einhaltung *f*) des (eines) Vertrages; Vertragserfüllung | **action en exécution de ~** | action for specific performance of contract || Klage *f* auf Vertragserfüllung | **~ d'expédition** | contract of carriage || Beförderungsvertrag; Transportvertrag | **expiration du ~ (d'un ~)** | expiry (expiration) of the (of a) contract || Ablauf *m* des (eines) Vertrages; Vertragsablauf | **~ de ferme** | farm (farming) lease || Pachtvertrag; Landpachtvertrag | **~ à forfait** | contract at a fixed price || Festabschluß *m* | **frais de ~** | costs (expense) of a contract || Kosten *pl* des Vertragsabschlusses; Vertragskosten | **fret par ~** | contract freight; freight according to contract || vertraglich vereinbarte Fracht *f* (vereinbarter Frachtsatz *m*) | **~ de garantie ①** | underwriting contract || Rückversicherungsvertrag; Syndikatsvertrag von Versicherern | **~ de garantie ②** | contract (deed) of surety; deed of suretyship || Bürgschaftsvertrag; Garantievertrag | **~ de gérance** | management (managership) agreement || Geschäftsführungsvertrag; Vertrag zur Übertragung der Geschäftsleitung | **~ de (à la) grosse** | bottomry bond (bill) (letter); bill (letter) of bottomry (of adventure) (of gross adventure) || Bodmereivertrag; Bodmereibrief *m*; Bodmereiwechsel *m* | **~ à la grosse sur faculté** | respondentia bond || uneigentlicher Bodmereivertrag | **~ d'hérédité** | testamentary arrangement by way of a mutually binding contract || Erbvertrag | **~ d'hypothèque** | mortgage deed (bond) (instrument) || Hypothekenbestellungsvertrag | **~ d'indemnité** | contract of indemnity || Entschädigungsvertrag | **inexécution d'un ~; non-exécution d'un ~** | non-fulfilment of a contract || Nichterfüllung *f* (Nichteinhaltung *f*) eines Vertrages | **interprétation d'un ~** | interpretation of an agreement (of a contract) || Auslegung *f* eines Vertrages; Vertragsauslegung | **~ de licence** | license agreement (contract) || Lizenzvertrag; Lizenzabkommen | **~ de livraison** | contract of (for) delivery; delivery contract || Liefervertrag; Lieferungsvertrag; Lieferkontrakt | **~ de livraison d'énergie** | power supply contract || Energielieferungsvertrag | **~ de location; ~ de louage** | hire agreement (contract) || Miet(s)vertrag | **~ de louage de choses** | hire (hiring) of things || Sachmietsvertrag; Sachmiete *f* | **~ de louage de service(s); ~ de louage de travail** | labo(u)r contract || Arbeitsvertrag | **~ de mandat** | agency contract (agreement) || Auftragsvertrag; Mandatsvertrag; Geschäftsbesorgungsvertrag | **~ de mariage** | marriage contract (settlement); articles of marriage || Ehevertrag; Heiratsvertrag | **matière (objet) (portée) du ~** | subject matter of the agreement (of the contract) || Gegenstand *m* (Inhalt *m*) des Vertrages; Vertragsgegenstand; Vertragsinhalt | **~ de métayage** | farm (farming) lease || Pachtvertrag; Landpachtvertrag | **~ de passagers** | passenger contract || Personenbeförderungsvertrag | **~ de prêt; ~ de prêt à usage** | contract of loan for use || Leihvertrag | **projet de ~** | draft of a contract (of an agreement); draft agreement (treaty); agreement draft || Entwurf *m* eines Vertrages; Vertragsentwurf | **~ translatif de propriété** | deed of conveyance; transfer deed; conveyance || dinglicher Übertragungsvertrag; Auflassungsvertrag *f*; Eigentumsübertragungskontrakt *m*; Auflassung *f* | **quasi-~** | implied contract; quasi-contract || Quasikontrakt | **~ de réciprocité** | reciprocal agreement || Gegenseitigkeitsvertrag | **~ de renouvellement** | revival agreement || Erneuerungsvertrag | **renouvellement d'un ~** | renewal (revival) of a contract || Erneuerung *f* eines Vertrages | **~ de rente viagère** | contract for a life annuity || Leibrentenvertrag | **~ de réserve; ~ de réserve rustique** | deed whereby an annuity is settled on an estate upon its transfer to a descendant || Altenteilsvertrag | **résiliation du ~** | cancellation (annulment) (voidance) of the agreement (of the contract); avoidance || Rückgängigmachung *f* (Aufhebung *f*) (Auflösung *f*) des Vertrages [durch Anfechtung]; Vertragsaufhebung | **résolution du ~** | rescission (annulment) of the contract || Vertragsauflösung *f*; Rücktritt *m* vom Vertrag | **rupture de ~** | breach of contract || Vertragsbruch *m*; Kontraktbruch *m* | **~ sous seing privé** | private treaty (agreement) || privatschriftlicher Vertrag; Privatvertrag | **signataire d'un ~** | signatory to a contract (to an agreement) || Unterzeichner *m* eines Vertrages | **signature (souscription) du ~** | signing (execution) of the agreement (of the contract) || Unterzeichnung *f* des Vertrages; Vertragsunterzeichnung | **~ de sauvetage** | salvage agreement || Bergungsvertrag | **~ de société** | articles (deed) of association [GB]; articles of incorporation [USA] ||

Satzung einer Gesellschaft; Gesellschaftsvertrag; Satzungen *fpl* | **~ de tempérament; ~ de vente à tempérament** | hire-purchase agreement || Abzahlungsvertrag; Ratenzahlungsvertrag; Teilzahlungsvertrag; **~ de transport** ① | contract of carriage || Beförderungsvertrag; Transportvertrag | **~ de transport** ② | shipping contract || Frachtvertrag | **~ de transport de bagages** | luggage contract || Gepäckbeförderungsvertrag | **~ de transport des passagers (des voyageurs)** | passenger contract || Personenbeförderungsvertrag | **~ de travail** | contract of employment (of service); service agreement (contract); labor contract [USA] || Dienstvertrag; Dienstleistungsvertrag | **~ de vente** | bill (contract) of sale; sales contract (agreement) || Kaufvertrag *m;* Kaufurkunde *f;* Kaufbrief *m* | **vente par ~ privé** | sale by private treaty || freihändiger Verkauf *m* | **~ à vie** | life contract || Vertrag auf Lebenszeit; lebenslänglicher Vertrag | **~ en vigueur** | existing (open) (running) contract || laufender (noch in Kraft befindlicher) Vertrag | **violation du ~** | violation (infringement) of the agreement (of the contract) || Verletzung des Vertrages; Vertragsverletzung | **en violation du ~** | in violation of the contract; contrary to the terms of the contract || unter Verletzung des Vertrages; vertragswidrig; gegen die Vereinbarungen.

★ **~ aléatoire** | aleatory contract; risky transaction || gewagter (aleatorischer) Vertrag; gewagtes Geschäft *n* | **~ accessoire** | supplementary agreement || Nebenvertrag; Zusatzvertrag | **~ bilatéral** | bilateral contract || zweiseitiger Vertrag | **~ collectif** | group (collective) contract || Kollektivvertrag; Kollektivvereinbarung | **~ collectif de travail** | collective agreement (bargain) || Gesamtarbeitsvertrag; Kollektivarbeitsvertrag; Tarifvertrag | **~ commutatif** | commutative contract; barter agreement || wechselseitiger Vertrag; Tauschvertrag | **~ conforme (conformément) au ~** | in accordance with (in compliance with) (according to) the contract || in Übereinstimmung mit dem Vertrag; vertragsgemäß | **~ consensuel** ① | consensual contract || obligatorischer Vertrag | **~ consensuel** ② | mutual (reciprocal) agreement (contract) || gegenseitiger Vertrag | **contraire au ~** | against the stipulations || vertragswidrig; gegen die Vereinbarungen | **~ écrit** | written agreement; contract (agreement) in writing || schriftlicher Vertrag | **établi (prévu) par le ~** | as per (as under) (as agreed by) (as stipulated in) (according to) contract || wie vertraglich vereinbart (festgelegt); laut vertraglicher Vereinbarung; laut Vertrag; vertragsgemäß | **~ à titre gratuit** | naked (gratuitous) contract || unentgeltlicher Vertrag | **~ hypothécaire** | mortgage deed (bond) (instrument); certificate of registration of mortgage || Hypothekenbrief; Hypothekenschein *m* | **~ judiciaire** | agreement entered into before the court *m* (signed in court) || gerichtlicher Vertrag; vor Gericht abgeschlossener (vereinbarter) Vertrag | **convenue (engagé) (lié) par ~** | bound by contract; under contract; under bond || vertraglich gebunden (verpflichtet); unter Kontrakt | **~ à titre lucratif** | contract for gain || auf Gewinn gerichteter Vertrag; lukrativer Vertrag | **~ notarié** | agreement concluded before a notary public; notarized agreement || notarieller Vertrag; vor einem Notar (in notarieller Form) abgeschlossener Vertrag | **~ nul** | void agreement || nichtiger (ungültiger) Vertrag | **~ obligatoire** | binding agreement || bindender Vertrag | **~ onéreux; ~ à titre onéreux** | onerous contract (transaction) || entgeltlicher Vertrag; entgeltliches Rechtsgeschäft | **~ particulier** | separate (special) agreement (treaty) || Sonderabkommen; Sondervertrag | **~ personnel** | personal contract || obligatorischer Vertrag | **~ préalable** | preliminary (binder) agreement; binder || Vorvertrag; vorläufiger Vertrag | **~ principal** | main agreement || Hauptvertrag | **~ privé** | private treaty (agreement) || Privatvertrag; privatschriftlicher Vertrag | **~ réel** | real contract || dinglicher Vertrag; Realkontrakt | **~ résoluble** | voidable contract || anfechtbarer (durch Anfechtung auflösbarer) Vertrag | **~ solennel** | solemn (formal) contract; agreement under seal || formeller (förmlicher) Vertrag | **~ synallagmatique** | mutual (synallagmatic) (reciprocal) contract | gegenseitiger (wechselseitiger) (zweiseitiger) Vertrag | **~ unilatéral** | unilateral contract || einseitiger Vertrag.

★ **accorder par ~** | to contract; to covenant; to stipulate || vertraglich vereinbaren | **annuler (résilier) un ~** ① | to cancel (to annul) an agreement (a contract) || einen Vertrag (eine Vereinbarung) aufheben (auflösen) | **annuler (résilier) un ~** ② | to void a contract; to render a contract void || einen Vertrag durch Anfechtung zur Aufhebung bringen (für ungültig erklären) | **se dédire d'un ~** ; **dénoncer un ~** | to denounce an agreement || von einem Vertrag zurücktreten | **dresser un ~** | to draw up (to prepare) a contract || einen Vertrag aufsetzen (entwerfen) | **s'engager par ~** | to bind os. by contract || sich vertraglich binden | **exécuter un ~** | to perform (to fulfil) (to execute) a contract || einen Vertrag erfüllen | **faire (passer) un ~** | to sign (to conclude) (to make) (to consummate) a contract (an agreement); to execute a deed || einen Vertrag schließen (abschließen) (unterzeichnen) | **homologuer un ~** | to confirm a contract [by the court] || einen Vertrag gerichtlich bestätigen | **passer un ~ avec q.** | to enter into an agreement (a contract) with sb. || mit jdm. einen Vertrag eingehen | **ratifier un ~** | to ratify a contract (an agreement) || einen Vertrag bestätigen | **rédiger un ~** | to make out a contract || einen Vertrag ausfertigen | **renoncer à qch. par ~** | to exclude (to renounce) sth. by contract || etw. vertraglich (durch Vertrag) ausschließen (abdingen) | **rompre (violer) un ~** | to break (to violate) a contract (an agreement); to commit a breach of contract || einen Vertrag brechen; vertragsbrüchig werden | **vendre qch. par ~**

**contrat** *m, suite*
**privé** | to sell sth. by private treaty || etw. freihändig (aus freier Hand) verkaufen.
★ **contraire au** ~ | contrary (opposed) to the terms of the contract || vertragswidrig; gegen die Vereinbarungen | **par** ~ | contractual; as stipulated by agreement (by contract) || vertragsmäßig; vertragsgemäß; verabredungsgemäß.
**contrat-type** *m* | model (standard) contract || Mustervertrag *m;* Mustervereinbarung *f.*
**contravention** *f* Ⓐ | breach; violation; infringement || Verletzung *f;* Zuwiderhandlung *f* | ~ **à un contrat** | breach (violation) of a contract || Verletzung eines Vertrages; Vertragsverletzung | ~ **à un monopole** | infringement of a monopoly || Monopolverletzung | ~ **aux règlements** | breach of regulations || Verletzung der Bestimmungen.
**contravention** *f* Ⓑ | [acte punissable] contravention || Übertretung *f* | ~ **de simple police** | breach of police regulations; police (minor) offence [GB] (offense [USA]) || polizeiliche Übertretung | ~ **forestière** | breach of forest regulations || forstpolizeiliche Übertretung; Forstrügesache *f* | **dresser une** ~ **à q.** | to summon sb. for a police offence [GB] (offense [USA]) || jdn. wegen einer polizeilichen Übertretung anzeigen (zur Anzeige bringen) (vorzeigen [S]).
**contraventionnel** *adj* | **délit** ~ ; **affaire** ~ **le** | police offence [GB] (offense [USA]) || polizeiliche Übertretung *f;* Polizeistrafsache *f.*
**contre** *m* | **le pour et le** ~ | the pros and cons (contras) || das Für und Wider | **peser le pour et le** ~ | to weigh the pros and cons || das Für und Wider gegeneinander abwägen | **par** ~ ① | on the other hand || andererseits | **par** ~ ② | in (by way of) compensation || als Gegenleistung; als Gegenwert.
**contre** *prép* | **dans l'affaire de X.** ~ **Y.** | in the matter of (in re) X. versus Y. || in Sachen X. gegen Y. | ~ **tout attente** | contrary to all expectation || entgegen allen Erwartungen | **agir** ~ **la loi** | to act against (in defiance of) the law; to act unlawfully || dem Gesetz zuwiderhandeln; gesetzwidrig handeln | **parler pour et** ~ | to speak for and against || dafür und dagegen sprechen.
**contre-accusation** *f* | countercharge; cross-charge || Gegenbeschuldigung *f.*
— **-à-contre** *prép* | alongside || längsseits.
— **-assurance** *f* | reinsurance || Rückversicherung *f.*
— **-aveu** *m* | confession to the contrary || entgegengesetztes Geständnis *n.*
**contravis** *m* Ⓐ | contrary opinion || entgegengesetzte Meinung *f;* Gegenmeinung.
**contravis** *m* Ⓑ | advice to the contrary || entgegengesetzter Rat *m.*
**contravis** *m* Ⓒ | notification to the contrary || entgegengesetzte (gegenteilige) Nachricht *f;* Widerruf *m* | **sauf** ~ | unless I (we) (you) hear to the contrary || sofern nichts Gegenteiliges mitgeteilt (bekannt) wird.

**contravis** *m* Ⓓ | counter-opinion || Gegengutachten *n.*
— **-balancer** *v* | to counterbalance; to offset || aufwiegen; ausgleichen | **se** ~ | to cancel each other || sich gegenseitig aufheben.
**contrebande** *f* Ⓐ | smuggling || Schmuggeln *n;* Schmuggel *m* | ~ **de l'alcool** | liquor smuggling (traffic); bootlegging || Alkoholschmuggel; Branntweinschmuggel | ~ **des armes** | arms traffic || Waffenschmuggel | **faire la** ~ | to smuggle || schmuggeln | **passer (faire passer) (faire entrer) des marchandises en** ~ | to smuggle in goods || Waren einschmuggeln | **de** ~ | forbidden || verboten.
**contrebande** *f* Ⓑ | [marchandises de ~] | smuggled (contraband) goods; contraband || Schmuggelware *f;* Konterbande *f;* Bannware *f* | ~ **de guerre** | contraband of war || Kriegskonterbande | ~ **absolut** | absolute contraband || absolute Konterbande.
**contrebandier** *m* | smuggler; contrabandist || Schmuggler *m* | ~ **de boissons alcooliques** | liquor smuggler; bootlegger || Alkoholschmuggler.
**contrebandier** *adj* | **vaisseau** ~ | contraband (smuggling) vessel || Schmugglerschiff *n.*
**contre-blocus** *m* | counter-blockade || Gegenblockade *f.*
— **-bloquer** *v* | to counter-blockade || mit Gegenblockade belegen.
**contrecarrer** *v* | to cross; to oppose || durchkreuzen; durchqueren | ~ **un effet** | to counteract an effect || eine Wirkung [durch Gegenwirkung] aufheben | ~ **les projets (les desseins) de q.** | to cross (to thwart) (to counter) sb.'s plans || jds. Pläne durchkreuzen | **se** ~ ① | to be directly opposed || sich direkt gegenüberstehen; direkt entgegengesetzt sein | **se** ~ ② | to be at cross purposes || aneinander vorbeireden.
**contre-caution** *f* | counter-surety (-security) || Gegenbürgschaft *f;* Rückbürgschaft *f.*
— **-coup** *m* | counter-blow || Gegenschlag *m* | **par** ~ | in consequence || als Auswirkung.
— **-créance** *f* | counterclaim || Gegenforderung *f;* Gegenanspruch *m.*
— **-critique** *f* | counter-criticism || Gegenkritik *f.*
— **-dater** *v* | to alter the date || das Datum ändern; umdatieren.
— **-déclaration** *f* | counter-declaration || Gegenerklärung *f.*
— **-dénonciation** *f* | third-party notice || Benachrichtigung *f* des Drittschuldners.
**contredire** *v* Ⓐ | [dire le contraire] | ~ **qch.** | to be inconsistent (in contradiction) (in conflict) with sth. || mit etw. (zu etw.) im Widerspruch stehen; mit etw. nicht im Einklang stehen | ~ **une déclaration** | to contradict a statement || einer Behauptung widersprechen | **se** ~ | to contradict os. (each other) || sich widersprechen.
**contredire** *v* Ⓑ | [être en opposition] | to object; to make (to raise) objections || Einwendungen erheben.

**contredisant** *adj* | contradictious; given to contradiction (to opposition); argumentative; disputatious || widersprechend | **esprit** ~ | contradictious spirit; contrariousness || Widerspruchsgeist *m*.

**contredit** *m* Ⓐ objection; contradiction || Widerspruch *m;* Einwendung *f* | **sans** ~ | without possible objection; unquestionably || ohne möglichen Widerspruch; unbestreitbar.

**contredit** *m* Ⓑ [réponse écrite] | [written] reply; rejoinder || [schriftliche] Antwort *f;* Klagserwiderung *f.*

**contrée** *f* | region; area || Gegend *f.*

**contre-échange** *m* | mutual exchange || gegenseitiger Austausch *m.*

—**-échanger** *v* | to exchange mutually || gegenseitig austauschen.

—**-écriture** *f* | counter-entry; cross-entry || Gegenbuchung *f;* Gegeneintrag *m.*

—**-effort** *m* | counter-effort || Gegenanstrengung *f.*

—**-enquête** *f* | counter-enquiry || Gegenuntersuchung *f.*

—**-entreprise** *f* | counteraction || Gegenunternehmen *n;* Gegenaktion *f.*

—**-épreuve** *f* | counter-proof; counter-verification || Gegenprobe *f.*

—**-espionnage** *m* | counter-espionage || Gegenspionage *f.*

—**-essai** *m* | check test || Gegenprobe *f.*

—**-expertise** *f* Ⓐ | re-valuation; counter-valuation; re-survey || Gegenuntersuchung *f;* Nachuntersuchung *f.*

—**-expertise** *f* Ⓑ | counter-opinion || Gegengutachten *n.*

**contrefaçon** *f* Ⓐ | forging; forgery; infringing; infringement; imitation || Fälschen *n;* Fälschung *f;* Nachahmen *n;* Nachahmung *f;* Nachmachen *n* | **action criminelle en** ~ | criminal proceedings for infringement || Strafverfolgung *f* wegen Verletzung; | ~ **de clefs** | making false keys || Anfertigung *f* von Nachschlüsseln | **complicité de** ~ | contributory infringement || gemeinsame (gemeinsam begangene) Verletzung *f* | ~ **de (en) librairie** | infringement of copyright || Urheberrechtsverletzung *f* | ~ **de monnaie** | false coining; money forging; counterfeiting; making counterfeit money || Falschmünzerei *f;* Münzfälschung *f;* Herstellung *f* von Falschgeld | **procès de** ~ **(en** ~ **)** | infringement suit (proceedings); action for infringement || Verletzungsprozeß *m;* Verletzungsklage *f* | **assigner q. en** ~ | to sue sb. for infringement || gegen jdn. wegen Verletzung vorgehen.

**contrefaçon** *f* Ⓑ [~ littéraire] | infringement of copyright; copyright infringement; plagiarism || Schutzrechtsverletzung *f;* Urheberrechtsverletzung; Plagiat *n* | **porter plainte en** ~ | to prosecute for copyright infringement || Anzeige *f* wegen Schutzrechtsverletzung erstatten | **assigner q. en** ~ | to sue sb. for copyright infringement || gegen jdn. wegen Urheberrechtsverletzung vorgehen.

**contrefaçon** *f* Ⓒ [infraction de brevet] | infringement of a patent (of patents) (of patent rights); patent infringement || Patentverletzung *f.*

**contrefaçon** *f* Ⓓ | infringement of a trade-mark (of trade-marks); trade-mark infringement || Warenzeichenverletzung *f.*

**contrefaçon** *f* Ⓔ [ouvrage contrefait] | counterfeit; imitation || Fälschung *f;* Falsifikat *n;* Nachahmung *f* | **évitez la** ~ | beware of counterfeits (of imitations) || vor Nachahmungen wird gewarnt.

**contrefacteur** *m* Ⓐ | forger; counterfeiter || Fälscher *m;* Nachahmer *m.*

**contrefacteur** *m* Ⓑ | infringer || Verletzer *m.*

**contrefaction** *f* Ⓐ | forging; forgery || Fälschen *n;* Fälschung *f.*

**contrefaction** *f* Ⓑ [imitation] | imitating; imitation || Nachahmen *n;* Nachahmung *f.*

**contrefaction** *f* Ⓒ [violation] | infringement || Verletzung *f* | ~ **de (en) librairie;** ~ **littéraire** | infringement of copyright; copyright infringement || Verletzung des Urheberrechts; Urheberrechtsverletzung.

**contrefaire** *v* Ⓐ [faire une contrefaçon] | to counterfeit; to forge || fälschen; nachmachen | ~ **des billets de banque** | to forge bank notes || Banknoten nachmachen (fälschen) | ~ **des monnaies** | to make counterfeit money || falschmünzen; Falschgeld anfertigen | ~ **une signature** | to forge a signature || eine Unterschrift fälschen.

**contrefaire** *v* Ⓑ [imiter] | to imitate || nachahmen.

**contrefaire** *v* Ⓒ | to infringe || verletzen | ~ **une marque de fabrique** | to infringe a trade mark || ein Warenzeichen verletzen | ~ **un objet breveté** | to imitate a patented article; to infringe a patent || einen patentierten Gegenstand nachmachen; ein Patent verletzen.

**contrefaisable** *adj* | which can be forged (imitated) || nachzumachen; nachzuahmen; zu fälschen.

**contrefait** *adj* | counterfeit; forged || nachgemacht; gefälscht; falsch | **édition** ~ **e** | pirated edition || unter Verletzung des Urheberrechts herausgegebenes Werk | **sceau** ~ | forged (counterfeit) seal || nachgemachtes (gefälschtes) Siegel.

**contre-lettre** *f* Ⓐ [acte secret annulant ou modifiant un acte antérieur] | [clandestinely signed] agreement which annuls or modifies a prior agreement || [heimlich abgeschlossener] Vertrag *m,* durch den ein früher abgeschlossener Vertrag aufgehoben oder abgeändert wird.

—**-lettre** *f* Ⓑ | agreement supplementary to a marriage settlement || Zusatzvertrag *m* zu einem Ehevertrag.

**contremaître** *m* | foreman; overseer || Vorarbeiter *m;* Werkmeister *m;* Aufseher *m.*

**contremaîtresse** *f* | forewoman; woman overseer || Vorarbeiterin *f;* Aufseherin *f.*

**contre-mandat** *m* | counter-instruction; counter-order || Gegenauftrag *m;* Gegenorder *f;* Gegenbefehl *m.*

**contremandement** *m* [révocation d'un ordre] | coun-

**contremandement** *m, suite*
termanding (cancelling) of an order || Widerruf *m* (Zurückziehung *f*) eines Auftrages (einer Order).

**contremander** *v* [révoquer un ordre] ~ **qch.** | to cancel (to countermand) an order || etw. abbestellen | ~ **une grève** | to call off a strike || einen Streik einstellen | ~ **une invitation** | to cancel an invitation || eine Einladung zurückziehen | ~ **un ordre** | to withdraw an order || einen Auftrag widerrufen (zurückziehen).

**contre-manifestants** *mpl* | counter-demonstrators || Teilnehmer *mpl* an einer Gegenkundgebung; Gegendemonstranten *mpl*.

— **-manifestation** *f* | counter-demonstration || Gegenkundgebung *f;* Gegendemonstration *f.*

— **-manifester** *v* | to counter-demonstrate || gegendemonstrieren.

**contremarque** *f* Ⓐ | countermark || Kontrollzeichen *n.*

**contremarque** *f* Ⓑ | check || Kontrollmarke *f.*

**contremarquer** *v* | to countermark || mit einem Kontrollzeichen versehen.

**contre-mémoire** *m* Ⓐ | counter-statement || Gegenaufstellung *f.*

— **-mémoire** *m* Ⓑ | counter-invoice || Gegenrechnung *f* | **dresser un** ~ | to make out a counter-invoice || eine Gegenrechnung aufmachen (aufstellen).

— **-note** *f* | [diplomatic] counter-note || [diplomatische] Gegennote *f.*

— **-opération** *f* | counter-operation; counteraction || Gegenmaßnahme *f;* Gegenoperation *f;* Gegenaktion *f.*

— **-opposition** *f* | minority within the opposition || Minderheit *f* innerhalb der Opposition.

**contrordre** *m* | counter-order; countermand || Gegenauftrag *m* | **donner un** ~ | to countermand an order || einen Gegenauftrag erteilen; einen Auftrag widerrufen (zurückziehen) | **sauf** ~ ; **à moins de** ~ | unless I (we) hear to the contrary || sofern nichts Gegenteiliges bekannt wird.

**contrepartie** *f* Ⓐ [double d'un registre] | counterpart || Gegenbuch *n;* Gegenregister *n* | **compte** ~ | control (contra) account || Kontrollkonto *n;* Gegenkonto | **solde en** ~ | counter-balance || Gegensaldo *m.*

**contrepartie** *f* Ⓑ [cocontractant] | other side (party) [in a deal, in a transaction] || Vertragspartner *m* [bei einer Transaktion] | **maison de** ~ ; **bucketshop** || Schwindelmaklerfirma *f* | **faire de la** ~ | to operate against one's client || seinem Kunden gegenüber als Gegenpartei [nicht als Makler] auftreten.

**contrepartie** *f* Ⓒ [écriture inverse] | set-off; offset || Gegenposten *m;* Gegenrechnung *f* | **en** ~ **de** | as set-off against || als (zum) Ausgleich gegen.

**contrepartie** *f* Ⓓ [avis contraire] | opposite view || gegenteilige Ansicht *f* | **soutenir la** ~ | to hold the opposite view || gegenteiliger Meinung sein; die gegenteilige Meinung vertreten.

**contrepartiste** *m* | **se porter** ~ **de son client** | to operate against one's client || seinem Kunden gegenüber als Gegenpartei [nicht als Makler] auftreten.

**contre-passation** *f;* **-passement** *m* Ⓐ | return [of a bill of exchange] || Rückgabe [eines Wechsels].

— **-passation** *f;* **-passement** *m* Ⓑ [article de ~ ; écriture de ~ ] | reversing entry (of an entry); counter (cross) (correcting) entry || Rückbuchung *f;* Gegenbuchung *f;* Berichtigung *f* (Storno *n*) (Stornierung *f*) eines Eintrages | **faire un contrepassement** | to reverse an entry (an item) || eine Gegenbuchung (einen Gegeneintrag) machen.

— **-passer** *v* Ⓐ [repasser] | ~ **une lettre de change** | to endorse back (to return) a bill of exchange || einen Wechsel zurückindossieren (zurückgeben).

— **-passer** *v* Ⓑ [rectifier] | ~ **un article;** ~ **une écriture** | to reverse an item (an entry) || einen Eintrag zurückbuchen (berichtigen) (stornieren) | ~ **une facture** | to cancel an invoice || eine Rechnung stornieren | **se** ~ | to cancel each other || sich gegenseitig (gegeneinander) aufheben.

**contre-pétition** *f* | counter-petition; cross-petition || Gegengesuch *n;* Gegeneingabe *f;* Gegenpetition *f.*

— **-pétitionnaire** *m* | counter-petitioner || Unterzeichner *m* (Mitunterzeichneter *m*) einer Petition.

— **-pétitionnement** *m* | counter-petitioning || Abfassung *f* (Einreichung *f*) einer Gegenpetition.

— **-pétitionner** | to counter-petition || eine Gegenpetition abfassen (unterzeichnen) (einreichen).

— **-plainte** *f* | countercharge || Gegenantrag *m* auf Bestrafung.

**contrepoids** *m* | counterbalance || Gegengewicht *n.*

**contre-poser** *v* | to enter wrongly; to mis-enter || falsch (unrichtig) eintragen.

— **-position** *f* | mis-entry; wrong entry || falscher (unrichtiger) Eintrag *m;* falsche (unrichtige) Eintragung *f.*

— **projet** *m* | counter-project || Gegenplan *m;* Gegenentwurf *m.*

— **promesse** *f* | counter-bond || Gegenversprechen *n.*

— **proposition** *f* | counter-proposal; counter-proposition || Gegenvorschlag *m.*

— **protestation** *f* | counter-protest || Gegenprotest *m.*

— **-représailles** *fpl* | counter-retaliation || Gegenrepressalien *fpl;* Gegenmaßnahmen *fpl.*

— **-requête** *f* | cross-petition; counter-petition || Gegenantrag *m.*

— **-réserve** *f* | counter-reserve || Gegenvorbehalt *m.*

— **-sceau** *m;* **-scel** *m* | counter-seal || Gegensiegel *n.*

— **-sceller** *v* | to counter-seal || gegensiegeln.

**contreseing** *m* | counter-signature || Gegenzeichnung *f* | ~ **ministériel** | counter-signature by one of the ministers || ministerielle Gegenzeichnung.

**contresens** *m* Ⓐ [fausse interprétation] | misconstruction; misinterpretation || falsche (unrichtige) (sinnwidrige) Auslegung *f* | **interpréter qch. à** ~ Ⓐ | to misinterpret sth.; to misconstrue sth.; to put a wrong construction on sth. || etw. unrichtig

(falsch) auslegen | **interpréter qch. à ~** ② | to put the wrong meaning on sth. || etw. sinnwidrig auslegen | **interpréter qch. à ~** ③ | to misunderstand sth.; to misread sth. || etw. falsch verstehen | **interpréter qch. à ~** ④ | to mistranslate sth. || etw. falsch (unrichtig) übersetzen | **à ~** | in the wrong sense || unrichtigerweise; sinnwidrig.

**contresens** *m* Ⓑ [interprétation à ~ ] | mistranslation || falsche (unrichtige) Übersetzung *f.*

**contresignataire** *m* | countersigner || Gegenzeichner *m.*

**contresignataire** *adj* | countersigning || Gegenzeichnungs . . .

**contresigner** *v* | to countersign || gegenzeichnen; mitunterzeichnen.

**contre-sûreté** *f* | counter-surety; counter-bail || Gegensicherheit *f;* Gegenbürgschaft *f.*

**contre-valeur** *f* | exchange value; value in exchange; consideration; equivalent || Gegenwert *m;* Gegenleistung *f;* Äquivalent *n.*

**contrevenant** *m* | trespasser; offender; infringer || Übertreter *m;* Zuwiderhandelnder *m;* Verletzer *m.*

**contrevenant** *adj* | contravening; trespassing || übertretend.

**contrevenir** *v* | to contravene; to trespass; to infringe; to violate || zuwiderhandeln; verletzen | **~ aux règlements** | to contravene (to act contrary to) the regulations || die Bestimmungen verletzen; den Bestimmungen zuwiderhandeln.

**contrevérité** *f* | untruth; untrue statement (declaration) || Unwahrheit; unwahre Erklärung (Angabe).

**contre-vérification** *f* | re-examination || Gegenprüfung *f;* Nachprüfung *f;* erneute (nochmalige) Prüfung *f.*

**— -visite** *f* | check inspection || Nachschau *f;* Nachkontrolle *f.*

**— -visiter** *v* | to make a check inspection || eine Nachkontrolle machen.

**contribuable** *m* Ⓐ | taxpayer; ratepayer || Steuerpflichtiger *m;* Steuerzahler *m* | **aux dépens du ~** | at the taxpayer's expense || auf Kosten des Steuerzahlers | **~ en retard** | taxpayer (ratepayer) in arrears || säumiger Steuerzahler | **~ foncier** | ratepayer || Grundsteuerpflichtiger.

**contribuable** *m* Ⓑ [contributaire] | contributor; person liable to pay a compulsory contribution || Beitragspflichtiger *m.*

**contribuable** *adj* Ⓐ | assessable; taxable; liable to taxation (to pay taxes) || steuerbar; steuerpflichtig; abgabepflichtig | **masse ~ ; valeurs ~ s** | taxable assets (property) || steuerpflichtige (umlagenpflichtige) Vermögenswerte *mpl.*

**contribuable** *adj* Ⓑ | contributing; liable (subject) to contribution || beitragspflichtig | **masse ~ ; valeurs ~ s** | contributing values || beitragspflichtige Vermögenswerte *mpl.*

**contribuant** *m* | contributor || Beitragszahler *m.*

**contribuant** *adj* | contributing || beitragend | **causes ~ es** | contributory causes || mitverursachende Umstände *mpl* | **les parties ~ es** | the contributing parties || die Beitragenden *mpl;* die Beteiligten *mpl.*

**contribuer** *v* | **~ aux dépenses** | to contribute to (towards) the expense || zur Deckung der Unkosten beitragen (beisteuern) | **~ à qch. au prorata** | to contribute to sth. proportionately (in proportion) || zu etw. verhältnismäßig (nach Verhältnis) beitragen | **faire ~ q.** | to make sb. pay a contribution || von jdm. einen Beitrag erheben; jdn. zu einem Beitrag (zur Beitragsleistung) heranziehen | **~ à qch.** | to contribute to (towards) sth.; to make a contribution towards sth. || zu etw. beitragen (beisteuern) (einen Beitrag leisten).

**contributaire** *adj* | contributory || Beitrags . . .

**contributif** *adj* Ⓐ | taxable || Steuer . . . | **capacité ~ ve** | taxable (taxpaying) capacity || Steuerkraft *f;* Steuerfähigkeit *f* | **masse ~ ve; valeurs ~ ves** | taxable assets (property) || steuerpflichtige (umlagenpflichtige) Vermögenswerte *mpl* | **obligation ~ ve** | liability to pay taxes; tax liability || Steuerpflicht *f;* Steuerpflichtigkeit *f* | **rôle ~** | tax register (list); assessment roll || Steuerrolle *f;* Steuereinheberrolle; Steuerliste *f.*

**contributif** *adj* Ⓑ | contributory; contributive; contributing || Beitrags . . . | **masse ~ ve; valeurs ~ ves** | contributing values || beitragspflichtige Vermögenswerte *mpl* | **la part ~ ve de q.** | the contributory share of sb. || jds. Beitragsanteil *m.*

**contribution** *f* Ⓐ [impôt] | tax; duty; rate || Steuer *f;* Abgabe *f* | **administration des ~ s** | administration of taxes; fiscal administration; tax authorities; fisc || Steuerverwaltung *f;* Steuerbehörden *fpl;* Finanzbehörden; Fiskus *m* | **administration des ~ s directes** | inland revenue || Finanzverwaltung *f* der direkten Steuern | **agent des ~ s directes** | inspector of inland revenue (of taxes); revenue officer (agent) || Steuerbeamter *m;* Finanzbeamter; Steuerinspektor *m* | **~ sur les bénéfices de guerre** | war-profits tax || Kriegsgewinnsteuer | **bureau des ~ s** | revenue (tax) (tax collector's) office || Steueramt *n;* Finanzamt *n* | **chèque- ~** | special cheque for the payment of taxes || Scheck *m* für Steuerzahlungen | **commissaire des ~ s** | assessor of taxes || Veranlagungsbeamter *m* | **~ de guerre** | war tax || Kriegssteuer *f* | **imposition d'une ~** | levy of a tax || Erhebung *f* einer Steuer | **imposition (levée) de ~ s** | levy (levying) (imposition) of taxes; taxation || Erhebung von Steuern; Steuererhebung; Besteuerung *f* | **~ s et impôts** | rates and taxes || Steuern und Umlagen (Abgaben) | **mandat- ~** | free money order for the payment of taxes || Steuerzahlkarte *f* | **perception des ~ s** | collection of rates (of taxes) || Einhebung *f* (Erhebung *f*) von Abgaben | **percepteur (receveur) des ~ s** | collector of taxes || Steuereinnehmer *m* | **rôle des ~ s** | assessment roll; tax list (register) || Steuerliste *f;* Steuereinheberrolle *f.*

★ **~ directe** | direct (assessed) tax || direkte (veran-

**contribution** *f* Ⓐ *suite*
lagte) Steuer ‖ ~ **s directes** | direct taxation ‖ direkte Besteuerung *f.*
★ ~ **foncière** ① | land tax; rate ‖ Grundsteuer; Umlage *f;* Veranlagung *f* zur Grundsteuer | ~ **foncière** ② | taxation (assessment) on landed property ‖ Grundsteuerveranlagung *f* | **assiette de la** ~ **foncière** | basis of the taxation on landed property ‖ Basis *f* der Grundsteuerveranlagung | ~ **foncière sur la propriété bâtie** | house tax; property tax on buildings ‖ Steuer *f* auf bebaute Grundstücke; Haussteuer | ~ **foncière sur les propriétés non bâties** | land tax; tax on landed (real estate) property ‖ Steuer auf unbebaute Grundstücke; Grundsteuer.
★ ~ **indirecte** | indirect tax; excise duty; duty; excise ‖ indirekte Steuer; Verbrauchssteuer; Abgabe *f* | ~ **s indirectes** | indirect taxation ‖ indirekte Besteuerung; Abgabenerhebung *f* | **service des** ~ **s indirectes** | excise department ‖ Finanzverwaltung *f* für indirekte Steuern | ~ **personnelle** | personal (poll) tax ‖ Personalsteuer; Kopfsteuer.
★ **lever une** ~ | to impose (to levy) (to assess) a tax ‖ eine Steuer erheben (veranlagen) | **exempt de** ~ **s** | rate-free; tax-exempt ‖ umlagenfrei; nicht umlagenpflichtig; von der Umlagenpflicht befreit; abgabenfrei; von Abgaben befreit; frei von Abgaben.

**contribution** *f* Ⓑ [part d'une dépense] | contribution ‖ Beitrag *m;* Beisteuer *f* | ~ **à l'avarie commune** | contribution to general average ‖ Havariebeitrag *m;* Havarieanteil *m* | ~ **aux dépenses** | contribution to (towards) the expenses ‖ Unkostenbeitrag | ~ **à une entreprise** | contribution to an undertaking ‖ Beitrag zu einem Unternehmen | ~ **de guerre** | contribution of war ‖ Kriegskontribution *f* | **semaine de** ~ | contribution week ‖ Beitragswoche *f* | **taux de** ~ | rate of contribution ‖ Beitragssatz *m.*
★ ~ **annuelle** | annual subscription ‖ Jahresbeitrag; ~ **s arriérées** | contributions in arrears ‖ rückständige Beiträge; Beitragsrückstände *mpl* | ~ **financière** | contribution in money ‖ Beitrag in Geld | ~ **ouvrière** | employee's contribution (tax) (share) ‖ Arbeitnehmerbeitrag; Arbeitnehmeranteil *m* | ~ **patronale** | employer's contribution (tax) (share) ‖ Arbeitgeberbeitrag; Arbeitgeberanteil *m.*
★ **donner qch. pour sa** ~ | to give sth. as one's contribution ‖ etw. als seinen Beitrag geben | **faire une** ~ **à qch.** | to contribute to (towards) sth.; to make a contribution towards sth. ‖ zu etw. beitragen (beisteuern) (einen Beitrag leisten) | **lever des** ~ **s** | to collect dues ‖ Beiträge erheben.

**contribution** *f* Ⓒ [aide] | ~ **à un projet** | contribution to (share in) (support for) a projet ‖ Beitrag zu einem (Beteiligung an einem) Vorhaben.

**contributoire** *adj* | **portion** ~ | share in a contribution ‖ Anteil *m;* Beitragsanteil.

**contrôlable** *adj* | to be controlled; controllable ‖ nachzuprüfen; zu kontrollieren; kontrollierbar.

**contrôlage** *m* Ⓐ [contrôlement] | checking; exercise of a control ‖ Überwachung *f;* Ausübung *f* der (einer) Kontrolle.

**contrôlage** *m* Ⓑ [poinçonnage] | hall-marking ‖ Markierung *f* mit Feingehaltsstempeln.

**contrôle** *m* Ⓐ | control; inspection; monitoring; supervision; superintendence ‖ Aufsicht *f;* Kontrolle *f;* Überwachung *f;* Beaufsichtigung *f* | **agent (fonctionnaire) de** ~ | control officer; superintendent ‖ Aufsichtsbeamter *m;* Kontrollbeamter | ~ **des changes;** ~ **des monnaies** | exchange (currency) control; control of exchanges ‖ Devisenkontrolle; Währungskontrolle; Devisenbewirtschaftung *f* | **commission de** ~ | control board (commission) ‖ Kontrollkommission *f* | **droit de** ~ | right of control (of supervision) ‖ Aufsichtsrecht *n;* Kontrollrecht | ~ **de l'Etat** | state (government) control ‖ Staatsaufsicht; staatliche Aufsicht (Kontrolle) | **fiche de** ~ | check (control) slip ‖ Kontrollabschnitt *m* | **fonds de** ~ ① | control fund ‖ Kontrollfonds *m* | **fonds de** ~ ② | equalization fund ‖ Ausgleichsfonds *m;* Kompensationsfonds; Manipulationsfonds | ~ **de la frontière;** ~ **des frontières** | frontier (border) control ‖ Grenzkontrolle; Grenzüberwachung | ~ **des importations** | control on imports ‖ Einfuhrkontrolle | ~ **des marchés** | marketing co-ordination ‖ Marktregelung *f;* Absatzregelung *f* | **point de** ~ | check-point [on a road] ‖ Kontrollstelle *f* [auf einer Straße] | ~ **de présence** | time-keeping ‖ Arbeitszeitkontrolle | ~ **des prix** ① | control of prices; price control ‖ Preisüberwachung *f;* Preiskontrolle | ~ **des prix** ② | price administration ‖ Preiskontrollstelle *f* | ~ **de qualité** | quality control ‖ Gütekontrolle; Qualitätskontrolle | ~ **de séjour** | supervision of aliens ‖ Aufenthaltskontrolle | **sous le** ~ **du service des douanes** | under customs (excise) supervision; under supervision of the customs authorities ‖ unter Zollaufsicht; unter Aufsicht der Zollbehörden; unter zollamtlicher Aufsicht | **suppression du** ~ | decontrol ‖ Aufhebung *f* (Beseitigung *f*) der Kontrolle (der Zwangswirtschaft) (der Bewirtschaftung) | **système de** ~ | control system; system of control ‖ Kontrollsystem *n* | ~ **de la vente** | marketing control ‖ Absatzkontrolle | **comité de** ~ **de la vente** | marketing board ‖ Absatzkontrollstelle.
★ ~ **douanier** | customs supervision ‖ Zollkontrolle; Zollaufsicht | ~ **financier** | financial control ‖ Finanzkontrolle *f* | ~ **naval** | naval control ‖ Seekontrolle | ~ **postal** | postal censorship ‖ Postkontrolle; Postzensur *f* | ~ **sanitaire** | supervision of the health authorities ‖ Gesundheitskontrolle | ~ **sérieux;** ~ **sévère** | strict supervision (control) ‖ strenge Aufsicht (Kontrolle) | ~ **strict** | stiff control ‖ scharfe Kontrolle.
★ **exercer un** ~ **sur qch.** | to keep sth. under control ‖ über etw. die Aufsicht führen | **être soumis au** ~ **(à un** ~ **)** | to be subject to (to a) control ‖ der

(einer) Aufsicht unterstehen; einer Kontrolle unterworfen sein; kontrollpflichtig sein.

**contrôle** *m* Ⓑ [vérification] | checking; verification; auditing || Prüfung *f*; Überprüfung; Nachprüfung | ~ **de la caisse** | verification of the cash || Kassenprüfung.

**contrôle** *m* Ⓒ [droit à payer] | control fee || Kontrollgebühr *f*; Prüfungsgebühr | **payer le** ~ | to pay the control fee || die Kontrollgebühr entrichten.

**contrôle** *m* Ⓓ [cachet de ~ ; poinçon de ~] | hallmark stamp; hall-mark || Feingehaltsstempel *m*; Goldstempel; Silberstempel.

**contrôlé** *adj* | **appellation** ~ **e** | controlled indication of origin || kontrollierte Herkunftsbezeichnung *f* | **application** ~ **e** | application under supervision || Anwendung *f* unter Aufsicht.

**contrôlement** *m* | checking; supervision || Beaufsichtigung *f*; Kontrolle *f* | ~ **des finances** | financial control || Finanzaufsicht *f*; Finanzkontrolle.

**contrôler** *v* Ⓐ | to control; to inspect; to supervise; to superintend || kontrollieren; beaufsichtigen; überwachen | ~ **qch. de jure ou de facto** | to control sth. legally or in fact || etw. rechtlich oder tatsächlich kontrollieren | ~ **qch. directement ou indirectement** | to control sth. directly or indirectly || etw. mittelbar oder unmittelbar kontrollieren.

**contrôler** *v* Ⓑ [vérifier] | to check; to verify; to examine | prüfen; überprüfen; nachprüfen | ~ **les livres** | to audit the books || die Bücher prüfen | ~ **des renseignements** | to verify information || Informationen nachprüfen.

**contrôler** *v* Ⓒ [poinçonner] | to hall-mark; to stamp || mit dem Kontrollstempel (Feingehaltsstempel) versehen.

**contrôler** *v* Ⓓ [censurer] | to censor || zensieren.

**contrôleur** *m* | inspector; comptroller; surveyor; examiner; supervisor; superintendent || Aufseher *m*; Aufsichtsbeamter *m*; Kontrollbeamter; Prüfer *m*; Kontrolleur *m* | ~ **d'atelier** | time recorder || Kontrolluhr *f* | ~ **de billets** | ticket collector || Fahrkartenkontrolleur *m* | ~ **des comptes** | auditor *m*; Buchprüfer; Rechnungsprüfer | ~ **des contributions directes** | inspector of taxes || Steuerkontrollbeamter | ~ **des douanes** | customs inspector || Zollkommissar *m* | ~ **divisionnaire des douanes** | district customs officer || Bezirkszollkommissar *m* | ~ **des tabacs** | inspector of the state monopoly of tobacco || Aufsichtsbeamter des staatlichen Tabakmonopols | ~ **financier** | financial controller || Beamter der Finanzaufsicht | ~ **général** | comptroller general || Oberaufseher.

**controversable** *adj* | controversible; controversial || bestreitbar; zu bestreiten; streitig | **opinion** ~ | controvertible (controversial) opinion || bestreitbare (streitige) Ansicht *f* (Meinung *f*).

**controverse** *f* | controversy || Streitfrage *f*; Meinungsstreit *m*; Kontroverse *f* | **matière à** ~ | cause of controversy || Streitstoff *m* | **point de** ~ | point in controversy; controversial point || Streitpunkt *m*; Kontroverse *f* | **mettre qch. en** ~ | to contest (to dispute) sth. || etw. zum Gegenstand einer Kontroverse machen; etw. bestreiten | **être le sujet d'une** ~ | to be a matter of dispute || den Gegenstand einer Kontroverse bilden | **soutenir une** ~ **avec q. au sujet de qch.** | to carry on (to have) a controversy with sb. on sth. || mit jdm. eine Streitfrage über einen Gegenstand austragen | **hors de** ~ ① | beyond controversy || unbestritten; unumstritten | **hors de** ~ ② | indisputable || unbestreitbar.

**controversé** *adj* | controversial; in controversy || bestritten; umstritten; strittig | **opinion** ~ **e** | controversial opinion || umstrittene (strittige) (bestrittene) Ansicht *f* (Meinung *f*) | **question** ~ **e** | controversial question; controversy || umstrittene Frage *f*; Streitfrage *f*; Kontroverse *f* | **être fort** ~ | to be much in controversy; to be highly controversial || stark umstritten sein; Gegenstand einer heftigen Kontroverse sein.

**controverser** *v* | to discuss; to debate || bestreiten; streiten.

**contumace** *f* Ⓐ [défaut de comparaître en justice] | non-appearance [in court] || Nichterscheinen *n*; Ausbleiben *n* [vor Gericht] | **condamnation (jugement) par** ~ | sentence in absentia || Verurteilung in Abwesenheit (im Abwesenheitsverfahren) | **être en état de** ~ | to be defaulting || ausgeblieben (nicht erschienen) sein | **condamné par** ~ | sentenced in absence || in Abwesenheit verurteilt | **condamner (juger) q. par** ~ | to sentence sb. in absence || jdn. in Abwesenheit verurteilen (aburteilen) | **purger sa** ~ | to surrender os. (to give os. up) to the law after having been sentenced in absence || sich dem Gericht (der Gerichtsbarkeit) stellen, nachdem Verurteilung in Abwesenheit erfolgt ist.

**contumace** *f* Ⓑ [outrage à la Cour] | contempt of court || Mißachtung *f* der Autorität des Gerichts.

**contumace** *m*; **contumax** *m* Ⓐ [personne en état de contumace] | **le** ~ | the defaulter || der Nichterschienene; der Ausgebliebene | **arrêt par** ~ | judgment by default || Verurteilung *f* im Abwesenheitsverfahren.

**contumace** *m*; **contumax** *m* Ⓑ [personne condamnée par contumace] | person sentenced in absence || [der] in Abwesenheit Verurteilte.

**contumacer** *v* | ~ **q.** | to sentence sb. in absence || jdn. in Abwesenheit verurteilen.

**contumacial** *adj* | **procédure** ~ **e** | proceedings *pl* in contumacy || Verfahren *n* in Abwesenheit; Abwesenheitsverfahren.

**convaincre** *v* | ~ **q. d'un crime** | to prove (to find) sb. guilty of a crime || jdn. eines Verbrechens überführen.

**convaincu** *part* | **atteint et** ~ **d'un crime** | guilty (found guilty) of a crime in fact and in law || eines Verbrechens tatsächlich und rechtlich überführt.

**convalescence** *f* | **congé de** ~ | convalescent leave || Erholungsurlaub.

**convenable** *adj* Ⓐ appropriate; proper; suitable || angemessen; geeignet | **conditions** ~ **s** | suitable terms || geeignete (passende) Bedingungen *fpl* | **dé-**

**convenable** *adj* Ⓐ *suite*
| lai ~ | reasonable period of time || angemessene Frist *f* | **un prix** ~ | a fair (reasonable) price || ein angemessener Preis *m* | **récompense** ~ | reasonable recompense || angemessene Entschädigung *f* | **juger** ~ **de faire qch.** | to think it proper (fit) to do sth. || es für angemessen erachten, etw. zu tun.

**convenable** *adj* Ⓑ [expédient] | convenient || passend | **mariage** ~ | marriage of convenience || Vernunftheirat *f;* Vernunftehe *f.*

**convenable** *adj* Ⓒ [décent] | decent; well-behaved || anständig.

**convenablement** *adv* | appropriately; suitably || in angemessener Weise.

**convenance** *f* Ⓐ [décence] | propriety; decency || Anstand | **manque de** ~ | breach of manners || Verletzung *f* des Anstandes | **outrage aux** ~**s** | offense against propriety || Unschicklichkeit *f* | **les** ~ **s; les** ~ **s sociales** | the social conventions; the proprieties; the respectabilities of life; common decency; the decencies || die Anstandsregeln *fpl;* der Anstand | **pour garder les** ~ **s** | for decency's sake || um den Anstand zu wahren.

**convenance** *f* Ⓑ [utilité] | utility; expediency || Zweckmäßigkeit *f* | **mariage de** ~ | marriage of convenience || Vernunftheirat *f;* Vernunftehe *f* | **pour des raisons de** ~ | on grounds of expediency || aus Zweckmäßigkeitsgründen | **à sa** ~ | at sb.'s convenience || zu jds. Zufriedenheit.

**convenance** *f* Ⓒ | appropriateness; convenience; suitability || Angemessenheit *f;* Geeignetheit *f* | **être à la** ~ **de q.** | to meet with sb.'s approval || jds. Zustimmung finden | **trouver qch. à sa** ~ | to find sth. suitable || etw. passend (geeignet) finden.

**convenant** *adj* | convenient; suitable; fit; proper || angemessen; passend; geeignet.

**convenir** *v* Ⓐ [se trouver d'accord] | to agree; to come to an agreement || übereinkommen; verabreden; abmachen | ~ **du prix avec q.** | to agree with sb. about the price; to come to terms with sb. || sich mit jdm. über den Preis einigen | ~ **de qch.** | to agree on (upon) sth. || über etw. übereinkommen; etw. abmachen.

**convenir** *v* Ⓑ [avouer] | ~ **de qch.** | to admit sth.; to acknowledge sth. || etw. zugeben; etw. einräumen.

**convenir** *v* Ⓒ [être convenable] | to suit; to fit; to be suitable || passen; geeignet (passend) sein.

**convenir** *v* Ⓓ [être à propos] | to befit; to be in keeping [with] || zukommen; anstehen.

**convention** *f* Ⓐ | agreement; contract || Vertrag *m;* Vereinbarung *f* | **adhésion à une** ~ | joinder (accession) to an agreement || Beitritt *m* zu einem Abkommen (zu einer Übereinkunft) | ~ **à l'amiable** | amicable arrangement (agreement) || gütliche Vereinbarung | ~ **d'arbitrage** | arbitration agreement; contract (agreement) of arbitration || Schiedsabkommen *n;* Schiedsvertrag | ~ **d'assurance** | insurance contract (policy); contract of insurance || Versicherungsvertrag; Versicherungspolice *f* | **avant-projet de** ~ | preliminary draft of an agreement (of a contract) || Vorentwurf *m* eines Vertrages (für einen Vertrag) | ~ **par écrit** | agreement (contract) in writing; written agreement || schriftlicher Vertrag; schriftliche Vereinbarung | ~ **d'hérédité** | testamentary arrangement by way of a mutually binding contract || Erbvertrag | **interprétation d'une** ~ | interpretation of an agreement (of a contract) || Auslegung *f* eines Vertrages; Vertragsauslegung | **inviolabilité des** ~ **s** | sanctity of contracts || Heiligkeit *f* (Unverletzlichkeit *f*) der Verträge | ~ **de navigation** | navigation agreement || Schiffahrtsvertrag | ~ **de procédure** | agreement on procedure || Verfahrensabmachung *f* | **projet de** ~ | draft of an agreement (of a contract); draft agreement; agreement draft || Entwurf *m* eines Vertrages (eines Abkommens); Vertragsentwurf | ~ **collective de travail** | collective agreement (bargain) || Gesamtarbeitsvertrag; Kollektivarbeitsvertrag | ~ **de vente** | contract of sale (of purchase); sales agreement (contract); bill of sale || Verkaufsvertrag; Kaufvertrag.
★ ~ **amiable** | amicable arrangement (agreement) || gütliche Vereinbarung | ~ **ducroire** | delcredere agreement || Delkrederevereinbarung | ~ **expresse** | express agreement || ausdrückliche Vereinbarung | ~ **matrimoniale** | marriage contract (settlement); articles of marriage || Ehevertrag; Ehekontrakt *m* | ~ **particulière** ①  | private agreement (contract) || privatschriftlicher Vertrag; Privatvertrag | ~ **particulière** ② ; ~ **spéciale** | special (separate) agreement; separate agreement || Sonderabkommen *n;* Sondervertrag; Separatabkommen | ~ **préalable** | preliminary (binder) agreement; binder || Vorvertrag; vorläufiger Vertrag | ~ **supplémentaire** | supplementary (supplemental) agreement || Zusatzvertrag; Zusatzabkommen *n;* Nachtragsabkommen | ~ **syndicale** | underwriting contract || Syndikatsvertrag | ~ **tacite** | tacit agreement; implied contract || stillschweigendes Übereinkommen *n* | ~ **verbale** ①  | verbal (oral) agreement (contract) || mündlicher (mündlich abgeschlossener) Vertrag; mündliches Abkommen | ~ **verbale** ②  | parol (simple) contract || formloser (schlichter) Vertrag.
★ **s'en tenir aux** ~ **s** | to abide by an agreement || sich an einen Vertrag halten; vertragstreu sein (bleiben) | **de** ~ | contractual; as stipulated by agreement (by contract) || vertragsmäßig; vertragsgemäß; verabredungsgemäß; abredegemäß | **sauf** ~ **contraire** | unless otherwise agreed || sofern nichts Gegenteiliges (Anderweitiges) vereinbart ist; mangels gegenteiliger Vereinbarung.

**convention** *f* Ⓑ [~ **internationale**] | international convention (treaty) || internationales Abkommen *n* (Übereinkommen *n*); Übereinkunft *f;* Konvention *f* | **adhésion à une** ~ | joinder (accession) to a convention (to a treaty) || Beitritt *m* zu einem Abkommen (zu einer Übereinkunft) (zu einer Konvention) | ~ **de commerce** | trade (commercial) treaty; trade (trading) pact || Handelsabkommen; Handelsvertrag *m* | ~ **de réciprocité** | reciprocal

treaty || Gegenseitigkeitsabkommen | ~ **douanière** | customs treaty || Zollvertrag *m;* Zollabkommen | ~ **monétaire** | monetary convention || Münzkonvention | **adhérer à une** ~ | to accede to a convention || einer Konvention beitreten.

**convention** *f* ⓒ [clause] | covenant; clause; article; stipulation || Vertragsklausel *f;* Klausel; Artikel *m.*

**conventionnel** *adj* | contractual; as per (as under) contract; according to contract || vertragsmäßig; verabredungsgemäß; vertraglich | **clause** ~ **le** | agreement (contract) clause; clause of a contract (of an agreement); stipulation || Vertragsklausel *f;* Vertragsbedingung *f;* Vertragsbestimmung *f* | **communauté** ~ **le** | community of property by agreement [between husband and wife] || vertragliche Gütergemeinschaft *f* [zwischen Ehegatten] | **droit** ~ ①| contractual right; claim || vertragliches Recht *n;* Anspruch *m* | **droit** ~ ②; **droit de douane** ~ ; **tarif** ~ | treaty tariff; contractual duty || Vertragszoll *m;* Vertragszollsatz *m* | **garantie** ~ **le** | warranty stipulated by contract || vertragliche (vertraglich vereinbarte) Gewährspflicht | **héritier** ~ | contractual heir || Vertragserbe *m* | **législation** ~ **le** | legislation which is based on international treaties || Gesetzgebung *f* auf Grund von Staatsverträgen | **monnaie** ~ **le** | paper money || Papiergeld *n* | **obligation** ~ **le** | contractual obligation (commitment) || vertragsmäßige (vertragliche) Verbindlichkeit *f;* Vertragsverpflichtung *f* | **peine** ~ **le** ①| penalty fixed by contract; stipulated penalty | Vertragsstrafe *f* | **peine** ~ **le** ②| penalty for non-fulfilment of contract (for nonperformance) || Vertragsstrafe wegen Nichterfüllung.

**conventionnellement** *adv* | by contract; by agreement; as per (as under) (according to) contract || vertraglich; durch (laut) (gemäß) Vertrag.

**convenu** *m* | **s'en tenir au** ~ | to abide by an agreement || sich an eine Verabredung halten; sich an die Abmachung halten.

**convenu** *adj* | agreed; agreed upon; stipulated || vereinbart; verabredet; stipuliert | **adresse** ~ **e** | code address || Deckadresse *f;* Codeadresse | **langage** ~ | code language || verabredete Sprache *f;* Codesprache | **à un prix** ~ | at an agreed (arranged) price || zum (zu einem) vereinbarten (verabredeten) Preis.

**conversation** *f* Ⓐ | conversation; discussion || Besprechung *f;* Unterredung *f* | ~ **préliminaire** | preliminary discussion || Vorbesprechung; vorläufige Besprechung | **engager la** ~ **avec q.**; **lier (entrer en)** ~ **avec q.** | to enter (to get) into conversation with sb. || mit jdm. in ein Gespräch (in eine Unterhaltung) kommen | **être en** ~ **avec q.** | to be in conversation with sb. || mit jdm. in einer Unterhaltung sein.

**conversation** *f* Ⓑ [~ téléphonique] | telephone conversation (call) || Gespräch *n;* Telephongespräch | ~ **interurbaine** | trunk call || Ferngespräch | ~ **locale** | local call || Ortsgespräch | ~ **régionale** | toll call || Vorortsgespräch.

**converser** *v* | ~ **avec q.** | to converse (to talk) with sb. || mit jdm. sprechen; sich mit jdm. unterhalten.

**conversible** *adj* | convertible || konvertierbar; umwandelbar.

**conversion** *f* | conversion; change || Umtausch *m;* Umwandlung *f;* Konvertierung *f* | **cours (taux) de** ~ | rate of conversion; conversion rate || Umrechnungskurs *m;* Konvertierungskurs; Umrechnungssatz *m;* Umtauschkurs | ~ **d'une dette** | conversion of a debt; debt conversion || Umwandlung einer Schuld; Schuldumwandlung | **droit de** ~ | conversion fee || Konversionsgebühr *f* | **emprunt de** ~ | conversion loan || Konversionsanleihe *f;* Umtauschanleihe; Umschuldungsanleihe | ~ **d'un emprunt** | loan conversion || Umwandlung einer Anleihe; Anleihenumwandlung | **emprunts (rentes) de** ~ | conversion stock(s) || Ablösungsanleihen *fpl;* Konversionspapiere | ~ **d'obligations** | conversion of debentures || Umwandlung von Schuldverschreibungen (von Obligationen) | ~ **forcée** | compulsory conversion || Zwangskonversion.

**convertibilité** *f* | convertibility || Konvertierbarkeit *f* | **libre** ~ **des monnaies** | free convertibility of currencies || freie Umtauschbarkeit *f* der Währungen (der Valuten) | ~ **des valeurs** | convertibility of values || Konvertierbarkeit der Werte.

**convertible** *adj* | convertible || konvertierbar | **compte** ~ | convertible account || konvertierbares Konto *n* | **monnaies librement** ~ **s** | freely convertible currencies || frei konvertierbare Währungen *fpl.*

**convertir** *v* | to convert || umtauschen; konvertieren | ~ **un billet de banque en espèces** | to convert (to turn) a bank note into cash || eine Banknote gegen Münzgeld einlösen | ~ **une dette** | to convert a debt || eine Schuld umwandeln | ~ **un emprunt** | to convert a loan || eine Anleihe umtauschen | ~ **des rentes** | to convert stock || Anleihen konvertieren (umwandeln) | ~ **qch. en qch.** | to convert (to change) sth. into sth. || etw. gegen etw. eintauschen (umtauschen) (umwandeln).

**convertissable** *adj* | convertible; transformable || konvertierbar.

**convertissement** *m* | conversion || Umtausch *m;* Umwandlung *f* | ~ **des valeurs en espèces** | conversion of securities into cash || Umwandlung von Wertpapieren in Bargeld.

**conviction** *f* Ⓐ | **pièces de (à)** ~ | exhibit(s); objects produced as (in) evidence || Beweismaterial *n;* Beweisstücke *npl.*

**conviction** *f* Ⓑ [certitude raisonnée] | conviction; firm belief || Überzeugung *f* | **agir d'après ses** ~ **s** | to act according to one's convictions || nach seinen Überzeugungen handeln | **avoir la** ~ **que** | to be convinced that || der Überzeugung sein, daß...

**convictionnellement** *adv* | with conviction || mit Überzeugung.

**convocable** *adj* | liable to be convoked (to be called together) || einzuberufen; zusammenzurufen.
**convocateur** *m* | convocator; convoker || Einberufer *m*.
**convocation** *f* Ⓐ [action de convoquer] | convocation; calling together; convening || Einberufung *f*; Einladung *f* | ~ **des actionnaires** | calling the shareholders together || Einladung zur Generalversammlung | ~ **d'une assemblée** | convening (convocation) of a meeting; notice convening a meeting; calling together of a meeting; summons to a meeting || Einberufung einer (zu einer) (Einladung zu einer) Versammlung | **décret de** ~ ; ~ **des électeurs** | election writ || Verordnung *f* über die Ausschreibung von Wahlen; Wahlausschreibung *f* | **recevoir une** ~ | to be asked to call || vorgeladen werden.
**convocation** *f* Ⓑ | [lettre de ~] | notice convening a meeting || Einberufungsschreiben *n* | **sur** ~ **du président** | when convened by the chairman; at the call of the chair || auf Einberufung des Vorsitzers (des Vorsitzenden).
**convocatrice** *adj* | **circulaire** ~ | notice of a meeting || Einladung *f* zur Versammlung.
**convoi** *m* Ⓐ [convoiement] | convoy || Geleit *n* | **navigation en** ~ | navigation under convoy || Fahrt *f* im Geleit (im Geleitzug) | **naviguer en** ~ | to sail under convoy || im Geleit fahren.
**convoi** *m* Ⓑ [train] | train; railway train || Zug *m*; Eisenbahnzug | ~ **de marchandises** | goods train || Güterzug | ~ **de voyageurs** | passenger train || Personenzug | ~ **direct** | express train || Eilzug.
**convol** *m* | remarriage || Wiederverheiratung *f*; Wiederverehelichung *f*.
**convoler** *v* [se remarier] | ~ **en secondes noces** | to remarry; to marry again || sich wiederverheiraten; sich wiederverehelichen | ~ **en troisièmes noces** | to marry a (for the) third time || zum dritten Male heiraten.
**convoquer** *v* | to convene; to summon; to call together; to convoke || einberufen; zusammenberufen | ~ **les actionnaires** | to summon the shareholders || die Aktionäre zu einer Versammlung einberufen | ~ **une assemblée** | to convene (to call) a meeting || eine Versammlung einberufen | ~ **une assemblée générale** | to convene (to call) a general meeting || eine Generalversammlung einberufen | ~ **une conférence;** ~ **une réunion** | to convoke (to call) a conference || eine Konferenz einberufen | ~ **ses créanciers** | to call one's creditors together || seine Gläubiger zusammenrufen.
**convoyage** *m* | convoy || Begleitung *f*; Geleit *n* | ~ **douanier** | convoy by customs officers || Zollbegleitung.
**convoyer** *v* | to convoy; to escort || begleiten; geleiten; eskortieren.
**convoyeur** *m* Ⓐ [fonctionnaire] | convoying officer || Begleitbeamter *m*.
**convoyeur** *m* Ⓑ [bâtiment convoyer] | convoy ship || Geleitschiff *n*.

**coobligation** *f* | joint obligation (liability) || gemeinsame Verpflichtung *f*; Mitverpflichtung *f*; gemeinschaftliche Verbindlichkeit *f*.
**coobligé** *m* | joint debtor || Mitverpflichteter *m*.
**cooccupant** *m* | joint occupant || Mitinhaber *m*.
**coopérateur** *m* Ⓐ | collaborator; co-operator || Mitarbeiter *m*.
**coopérateur** *m* Ⓑ | member of a co-operative society || Mitgliedschaft *n* einer Genossenschaft; Genossenschaftsmitglied.
**coopérateur** *adj* | co-operating || mitarbeitend.
**coopératif** *adj* | co-operative || genossenschaftlich | **banque** ~ **ve** | co-operative bank; people's bank || Genossenschaftsbank *f*; Volksbank | **syndicat** ~ | co-operative association || Genossenschaftsverband *m* | **système** ~ | co-operative system || Genossenschaftswesen *n*; genossenschaftlicher Zusammenschluß *m* [VIDE: **coopérative** *f*; **société** *f* Ⓐ].
**coopération** *f* Ⓐ | co-operation || Zusammenwirken *n*; Mitwirkung *f* | **esprit de** ~ | spirit of cooperation || Geist *m* der Zusammenarbeit | ~ **économique** | economic co-operation || wirtschaftliche Zusammenarbeit *f* | ~ **monétaire** | monetary co-operation || währungspolitische Zusammenarbeit *f*.
**coopération** *f* Ⓑ | co-operation || genossenschaftlicher Zusammenschluß *m* | **société de** ~ | cooperative society || Genossenschaft *f*.
**coopératisme** *m* | co-operative system || Genossenschaftswesen *n*.
**coopérative** *f* [société coopérative] | co-operative society; mutual association || Genossenschaft *f*; genossenschaftlicher Verein *m* [VIDE: **société** *f* Ⓐ] | ~ **d'entreprises** | association || Unternehmerverband *m*.
**coopérativement** *adv* | co-operatively || genossenschaftlich organisiert.
**coopératrice** *f* | collaborator || Mitarbeiterin *f*.
**coopérer** *v* | to co-operate; to collaborate; to work together || mitwirken; zusammenwirken; mitarbeiten; zusammenarbeiten | ~ **avec q. à qch.** | to co-operate with sb. in sth. (towards sth.) (in doing sth.) || mit jdm. bei etw. zusammenarbeiten.
**cooptation** *f* | co-option; co-optation || Zuwahl *f*; Ergänzungswahl | **admettre q. par** ~ | to admit sb. by co-optation || jdn. durch Hinzuwahl aufnehmen.
**coopter** *v* | to co-opt || hinzuwählen.
**coordination** *f* | co-ordination || Beiordnung *f*; Gleichschaltung *f*; Koordination *f* | **comité de** ~ | co-ordinating committee; committee of co-ordination || Koordinationsausschuß *m*; Koordinierungsausschuß | ~ **des marchés** | marketing co-ordination || Marktregelung *f*; Absatzregelung.
**coordonnateur** *m* | co-ordinator || Koordinator *m*.
**coordonnateur** *adj* | co-ordinating || Koordinations...
**coordonné** *adj* | co-ordinated || aufeinander abgestimmt | **intérêts** ~ **s** | co-ordinated (harmonized) interests || aufeinander abgestimmte Interessen

*npl* | **travaux** ~ **s** | joint work || gemeinsame Arbeiten *fpl.*
**coordonner** *v* | to co-ordinate || beiordnen; gleichordnen; koordinieren.
**copartage** *m* | copartnership || Teilhaberschaft *f.*
**copartageant** *m* (A) | coparcener || Mitanteilsberechtigter *m;* Teilhaber *m.*
**copartageant** *m* (B) | joint heir || Miterbe *m.*
**copartageant** *adj* | coparcenary || teilhabend; anteilsberechtigt | **héritiers** ~ **s** | joint heirs; coparceners || Miterben *mpl;* Miterbberechtigte *mpl.*
**copartageante** *f* | joint heiress || Miterbin *f.*
**copartagere** *v* | to have a share || anteilsberechtigt sein; einen Anteil haben | ~ **une succession** | to succeed jointly || gemeinschaftlich zu einer Erbschaft berufen sein.
**coparticipant** *m* | partner on joint account || Teilhaber *m* auf gemeinsame Rechnung.
**coparticipant** *adj* | in partnership on joint account || als Teilhaber auf gemeinsame Rechnung beteiligt.
**coparticipation** *f* | copartnership || Teilhaberschaft *f;* Beteiligung *f* | ~ **des employés** | profit-sharing by the employees || Beteiligung der Angestellten am Gewinn | ~ **des travailleurs** | industrial profit-sharing || Beteiligung der Arbeiterschaft am Gewinn.
**copaternité** *f* | joint sponsorship || gemeinsame Patenschaft *f.*
**copermutant** *m* | party to a barter transaction || der an einem Tausch Beteiligte.
**copermutation** *f* | barter; exchange of proceeds || Tausch *m;* Austausch *m* von Erträgnissen.
**copermuter** *v* | to barter; to truck || tauschen; austauschen.
**copie** *f* (A) [reproduction d'un écrit] | copy; duplicate || Abschrift *f;* Kopie *f;* Duplikat *n* | **carnet de** ~ **s** | copying-book || Kopierbuch *n* | ~ **de change** | second of exchange || Wechselsekunda *f* | ~ **des factures; livre de** ~ **s de factures** | invoice book || Rechnungskopierbuch *n;* Fakturenbuch | ~ **d'une lettre** | copy of a letter; letter copy || Briefabschrift; Briefkopie | ~ **des lettres; livre de** ~ **s de lettres** | letter (copy letter) book || Briefkopierbuch *n* | ~ **au net** | clean (fair) copy || Reinschrift *f* | ~ **au papier carbone** | carbon copy || Durchschlag *m* | ~ **à la presse** | press copy || Druckfahne *n.*
★ ~ **authentique;** ~ **certifiée;** ~ **certifiée conforme (conforme à l'original)** | certified copy || beglaubigte Abschrift; Ausfertigung *n* | **pour** ~ **conforme** | certified true copy || für die Richtigkeit der Abschrift || ~ **fidèle** | true copy || genaue (wortgetreue) Abschrift | ~ **figurée** | facsimile || Faksimile *n* | ~ **photographique** | photostatic copy; photostat; photoprint || Photokopie *n.*
★ **prendre** ~ **de qch.** | to take a copy of sth.; to copy sth. || von etw. Abschrift nehmen; etw. abschreiben; etw. kopieren | **tirer plusieurs** ~ **s de qch.** | to make several copies of sth. || von etw.

mehrere Abschriften (Abzüge) machen | **en** ~ | by way of copy || abschriftlich.
**copie** *f* (B) [reproduction] | reproduction || Nachbildung *f.*
**copie** *f* (C) [imitation] | imitation || Nachahmung *f* | ~ **servile** | slavish imitation || sklavische Nachahmung.
**copier** *v* (A) | to copy; to make (to take) a copy; to duplicate || abschreiben; Abschrift nehmen; kopieren | ~ **qch. au propre** | to make a fair (clean) copy of sth. || von etw. eine Reinschrift machen.
**copier** *v* (B) [reproduire] | to reproduce || nachbilden.
**copier** *v* (C) [imiter] | to imitate || nachahmen.
**copiste** *m* | copyist || Abschreiber *m;* Kopist *m* | **faute de** ~ | clerical error || Abschreibfehler *m;* Schreibfehler.
**coplaignant** *m* | joint plaintiff; co-plaintiff || Mitkläger *m.*
**coporteur** *m* | joint holder || Mitinhaber *m;* Mitbesitzer *m.*
**coposséder** *v* | to hold (to possess) (to own) jointly || mitbesitzen; im Mitbesitz haben; gemeinsam besitzen.
**copossesseur** *m* | joint holder (owner) || Mitbesitzer *m;* Mitinhaber *m.*
**copossession** *f* | joint possession (ownership) || Mitbesitz *m;* Mitinhaberschaft *f.*
**copreneur** *m* | colessee; cotenant || Mitpächter *m.*
**copreneuse** *f* | colessee; cotenant || Mitpächterin *f.*
**coprévenu** *m* | codefendant; fellow prisoner || Mitangeschuldigter *m;* Mitangeklagter *m.*
**copropriétaire** *m* | co-owner; coprietor; joint proprietor (owner) || Miteigentümer *m;* Mitinhaber *m* | ~ **s par indivis** | joint coproprietors || Miteigentümer *mpl* zur gesamten Hand.
**copropriété** *f* | joint ownership; co-ownership; co-property || Miteigentum *n;* gemeinsames Eigentum *n;* Mitinhaberschaft *f* | **certificat de** ~ | certificate of co-ownership || Miteigentumszertifikat *n* | **fonds de** ~ | co-ownership fund || Miteigentumsfonds *m* | **part de** ~ | co-ownership share || Miteigentumsanteil *m.*
**coquille** *f* | misprint; printer's (press) (typographical) error || Druckfehler *m.*
**cordon** *m* | ~ **d'agents de police** | cordon of police || polizeiliche Absperrung *f* (Postenkette *f*) | ~ **sanitaire** | sanitary cordon || gesundheitspolizeiliche Absperrung.
**corecteur** *m* | codirector || Mitleiter *m.*
**corédacteur** *m* | coeditor; joint editor || Mitherausgeber *m.*
**corédactrice** *f* | joint editress || Mitherausgeberin *f.*
**corégence** *f* | joint regency || Mitregentschaft *f.*
**corégent** *m* | joint regent; coregent || Mitregent *m.*
**corégnant** *adj* | coregent || mitregierend.
**corporatif** *adj* | corporate || körperschaftlich; korporativ | **régime** ~ | corporate system || korporatives System *n;* korporative Verfassung *f.*
**corporation** *f* (A) [personne juridique] | corporation; corporate body; body corporate || Körperschaft *f;*

**corporation** *f* Ⓐ *suite*
Personengesamtheit *f;* juristische Person *f* | ~ **de droit public** | public corporation; corporate body; body corporate || Körperschaft des öffentlichen Rechts.

**corporation** *f* Ⓑ [compagnie] | corporation; company || Gesellschaft *f* | ~ **de radio-diffusion** | broadcasting company (corporation) || Rundfunkgesellschaft.

**corporation** *f* Ⓒ [des métiers libres] | guild; trade guild; corporation || Innung *f;* Gilde *f;* Zunft *f.*

**corporatisme** *m* [régime du ~ ] | corporate system || korporatives System *n;* korporative Verfassung *f.*

**corporativement** *adv* | corporately || korporativ.

**corporel** *adj* | corporal; bodily || körperlich; leiblich | **lésion** ~ **le** | bodily injury (harm) || körperliche Verletzung *f;* Körperverletzung | **lésion** ~ **le grave** | grievous bodily harm; causing (inflicting) grievous bodily harm || schwere Körperverletzung | **peine (punition)** ~ **le** | corporal punishment || körperliche Strafe *f;* Leibesstrafe.

**corporellement** *adv.* | corporally; bodily || körperlich | **punir q.** ~ | to submit sb. to corporal punishment || jdn. mit einer Körperstrafe belegen.

**corps** *m* Ⓐ | body || Körper *m;* Gegenstand *m* | **appréhension (prise) de** ~ | arrestation; arresting || Festnahme *f;* Verhaftung *f;* Ergreifung *f* | **condamnation par** ~ | sentence to imprisonment || Verurteilung *f* zu Freiheitsstrafe | **contrainte par** ~ | writ of arrest (of capias); warrant of arrest (of apprehension) (for the arrest) || Haftbefehl *m;* Verhaftungsbefehl; Arrestbefehl | **contrainte par** ~ **pour dettes** | imprisonment for debt || Schuldhaft *f* | ~ **de (du) délit** | corpus delicti || corpus *n* delicti | **séparation de** ~ | separation from bed and board || Trennung *f* von Tisch und Bett. [VIDE: **séparation** *f* Ⓐ].
★ **le** ~ **héréditaire** | the mass of the estate; the estate || die Masse der Erbschaft; die Erbmasse | **contraignable par** ~ | subject to distraint || durch persönlichen Arrest erzwingbar.
★ **contraindre q. par** ~ | to imprison sb. for debt || jdn. in Schuldhaft nehmen | **à son** ~ **défendant** ① | in self-defence; in legitimate defence || in Notwehr; in berechtigter Selbstverteidigung | **à son** ~ **défendant** ② | under coercion; under duress || unter Zwang | **à son** ~ **défendant** ③ [à contrecœur] | reluctantly; under protest || widerstrebend; unter Protest | **à** ~ **perdu** | without restraint; recklessly || ohne Rücksicht; rücksichtlos | **saisir q. au** ~ | to arrest sb.; to apprehend sb. || jdn. festnehmen; jdn. ergreifen; jdn. verhaften | **séparé de** ~ | separated from bed and board || von Tisch und Bett getrennt.

**corps** *m* Ⓑ [corporation] | corporation; organized body || Körperschaft *f;* Korporation *f* | ~ **de (du) droit civil** | private corporation || Körperschaft des bürgerlichen Rechts | **le** ~ **d'électeurs; le** ~ **électoral** | the body of electors; the electorate || die Gesamtheit der Wähler; die Wählerschaft | **esprit de** ~ | class consciousness || Zunftgeist *m;* Kastengeist | **le** ~ **d'état** | the profession; the members *pl* of the profession || der Berufsstand; der Stand; die Berufsgenossen *mpl* | **le** ~ **de la magistrature** | the judges *pl;* the bench || das Richterkollegium; der Richterstand; die Richterbank; die Richter *mpl* | **le** ~ **des maîtres; le** ~ **enseignant** | the teaching staff; the body (the staff) of teachers || der Lehrkörper; die Lehrerschaft; das Lehrerkollegium; die Dozentschaft | ~ **de métier** ① | guild; corporation || Innung *f;* Zunft *f;* Gilde *f* | ~ **de métier** ② | trade guild || Handwerkerinnung *f;* Handwerkerzunft *f.*
★ ~ **administratif** | administrative body; [the] civil service || Verwaltungskörper *m;* Verwaltungspersonal *n* | ~ **constitué** | corporate body; body corporate || Körperschaft | **les** ~ **constitués** | the authorities || die Behörden *fpl* | **constitué en** ~ | incorporated || körperschaftlich organisiert | **le** ~ **diplomatique** | the diplomatic corps || das diplomatische Korps | ~ **législatif** | legislative body || gesetzgebende Körperschaft | ~ **médical** | medical profession || Ärzteschaft *f* | ~ **municipal** | municipal corporation (body) || Stadtgemeindeverband *m;* Gemeindeverband | **le** ~ **politique (social)** | the body politic; the State || die staatliche Gesellschaft (Gesamtheit); der Staat | **en** ~ | in a body || insgesamt; in corpore.

**corps** *m* Ⓒ [l'entier] | corps || Gesamtinhalt *m* | ~ **d'un acte** | body of a document || Gesamtinhalt einer Urkunde | ~ **de preuves** | body of evidence || Beweismaterial *n.*

**corps** *m* Ⓓ [de navire] | **assurance sur** ~ | hull insurance; insurance on hull || Schiffsversicherung *f* | **assurance sur** ~ **et facultés** | insurance of hull and cargo || Versicherung *f* von Schiff und Ladung | **assureur sur** ~ | hull insurer (underwriter) || Schiffsversicherer *m* | ~ **et biens** | crew and cargo; life and property || Mannschaft *f* und Ladung *f* | **perte** ~ **et biens** | total loss; loss [of a vessel] with all hands || Totalverlust *m;* Verlust [eines Schiffes] mit Mann und Ladung | **police sur** ~ | hull policy || Schiffsversicherungspolice *f* | **perdu** ~ **et biens** | lost with all hands || mit Mannschaft und Ladung untergegangen (verloren).

**corps** *m* Ⓔ [totalité] | **donner sa démission en** ~ | to resign in a body; to resign bodily || seine Gesamtdemission geben; in corpore demissionieren | **venir en** ~ | to come in a body || geschlossen kommen.

**correct** *adj* | correct; proper; accurate || richtig; fehlerfrei; korrekt | **description** ~ **e** | correct description || genaue (richtige) (der Wahrheit entsprechende) Beschreibung *f* | **tenue** ~ **e** | correct attitude || richtiges (einwandfreies) (korrektes) Verhalten *n* | **être** ~ | to be correct || richtig sein; stimmen.

**correctement** *adv* | correctly; properly; accurately || richtig; ordnungsgemäß | **parler** ~ | to speak correctly || richtig sprechen.

**correcteur** *m* | proof-reader || Korrekturleser *m*.
**correctif** *adj* | corrective; correcting || berichtigend; richtigstellend.
**correction** *f* Ⓐ [punition] | castigation; punishment || Züchtigung *f*; Bestrafung *f* | **droit de** ~ | right to inflict corporal punishment || Züchtigungsrecht *n* | **lieu de** ~ | reformatory || Besserungsanstalt *f*; Zwangserziehungsanstalt | **maison de** ~ | house of correction || Strafanstalt *f*; Arbeitshaus *n* | **maison centrale de** ~ | central reformatory || Zentralstrafanstalt *f* | **moyens de** ~ | means *pl* of correction || Zuchtmittel *npl*.
★ ~ **judiciaire** | judicial power of punishment || gerichtliche Strafgewalt *f* | ~ **paternelle** | parental power of punishment || väterliches (elterliches) Züchtigungsrecht *n*.
**correction** *f* Ⓑ [rectification] | correction; correcting || Verbesserung *f*; Berichtigung *f*; Korrektur *f* | **sauf** ~ | subject to (under) correction || Berichtigung vorbehalten; unter Vorbehalt (vorbehaltlich) der Richtigstellung.
**correction** *f* Ⓒ [indication des fautes] | proof-reading || Korrekturlesen *n*.
**correction** *f* Ⓓ [absence de faute] | correctness; propriety || Korrektheit *f*; Richtigkeit *f*; Genauigkeit *f* | ~ **de tenue** | correctitude of conduct; proper conduct || Korrektheit des Verhaltens; korrektes Verhalten *n* | **parler avec** ~ ||| to speak correctly || richtig sprechen.
**correctionnaire** *m* | person found guilty; convict || strafgerichtlich Verurteilter *m*.
**correctionnaliser** *v* | ~ **q.** | to indict sb.; to bring sb. before the criminal courts || jdn. strafgerichtlich verfolgen; jdn. unter Anklage stellen.
**correctionnel** *adj* | **affaire** ~ **le** | criminal action (case) || Strafsache *f*; Strafprozeß *m* | **chambre** ~ **le; chambre du tribunal** ~ ; **tribunal** ~ | criminal court; court of criminal jurisdiction || Strafkammer *f*; Strafgericht *n* | **chambre des appels** ~ **s** | court of criminal appeals || Berufungsstrafkammer *f* | **tribunal de police** ~ **le** | police court; court of summary jurisdiction || Polizeistrafgericht *n* | **colonie** ~ **le** | penal colony || Strafkolonie *f* | **délit** ~ | punishable offence || strafbares Vergehen *n* | **détenu** ~ | prisoner || Strafgefangener *m* | **juge** ~ | judge of criminal jurisdiction || Strafrichter *m* | **peine** ~ **le** | punishment inflicted by the criminal courts || gerichtlich verhängte Strafe *f* | **police** ~ **le** | policecourt jurisdiction || Gerichtsbarkeit *f* der Polizeistrafgerichte.
★ **en matière** ~ **le** | in criminal matters || in Strafsachen | **statuer en matière** ~ **le** | to decide in criminal matters || in Strafsachen (im Strafverfahren) (im strafgerichtlichen Verfahren) entscheiden.
**correctionnelle** *f* [le tribunal correctionnel] | **en** ~ | in criminal proceedings; before the criminal courts || im strafgerichtlichen (im strafrechtlichen) Verfahren; im Strafverfahren; vor den Strafgerichten | **être condamné en** ~ | to be sentenced by the criminal courts || strafgerichtlich verurteilt (abgeur-

teilt) werden | **être renvoyé (traduit) en** ~ ; **passer en** ~ | to be brought before the criminal courts; to be sent for trial || unter Anklage gestellt werden; strafrechtlich verfolgt werden.
**correctionnellement** *adv* | **être condamné** ~ | to be sentenced by the criminal courts || strafgerichtlich verurteilt (abgeurteilt) werden | **statuer** ~ | to decide in criminal matters || in Strafsachen (im strafgerichtlichen Verfahren) entscheiden.
**corrélatif** *adj* | **être** ~ | to be interrelated || in Wechselbeziehung zueinander stehen.
**corrélation** *f* | mutual relation; interrelation || Wechselbeziehung *f*.
**correspondance** *f* Ⓐ [commerce de lettres] | correspondence; exchange of letters; corresponding || Briefwechsel *m*; Korrespondenz *f*; brieflicher Verkehr *m* | **classe (cours) par** ~ | correspondence class; postal tuition || Fernunterricht *m*; Unterrichtsbriefe *mpl* | **les** ~ **s antérieures** | the previous papers (files) || die Vorkorrespondenz; die Vorakten *fpl* | **entrer en** ~ **avec q.** | to enter into correspondence with sb. || mit jdm. in Briefwechsel (in Korrespondenz) treten | **entretenir une** ~ **avec q.** | to carry on (to keep up) a correspondence with sb. || mit jdm. einen Briefwechsel (eine Korrespondenz) unterhalten | **être en** ~ **avec q.** | to correspond with sb.; to be in correspondence with sb. || mit jdm. in Briefwechsel stehen; mit jdm. korrespondieren | **par** ~ | by an exchange of letters; by letters; by corresponding; by exchanging letters || durch Briefwechsel; brieflich; durch Korrespondieren.
**correspondance** *f* Ⓑ [lettres] | mail; post; letters *pl* || Post *f*; Briefe *mpl* | **faire la** ~ | to do the mail (the correspondence) || die Post (die Korrespondenz) erledigen | **ouvrir la** ~ | to open the mail || die Post aufmachen.
**correspondance** *f* Ⓒ [communication] | connection; rail (railway) connection || Anschluß *m*; Eisenbahnanschluß; Bahnanschluß | **service de** ~ | interchange service || Anschluß; Verbindung *f* | **assurer la** ~ **(être en** ~ **) (faire** ~ **) avec** | to run in connection with; to connect with || Anschluß haben an | **manquer sa** ~ | to miss one's connection || seinen Anschluß verfehlen (versäumen).
**correspondance** *f* Ⓓ [billet de ~ ] | transfer ticket || Umsteigfahrschein *m*.
**correspondance** *f* Ⓔ [rapport de conformité] | conformity || Übereinstimmung *f*.
**correspondancier** *m* | correspondence clerk || Korrespondent *m*.
**correspondant** *m* Ⓐ | correspondent || Berichterstatter *m*; Korrespondent *m* | **à l'étranger** | foreign correspondent || Auslandsberichterstatter; Auslandskorrespondent | ~ **de guerre** | war correspondent || Kriegsberichterstatter | ~ **particulier** | special correspondent || Sonderberichterstatter; Sonderkorrespondent.
**correspondant** *m* Ⓑ | correspondent; business friend || Korrespondent; Geschäftsfreund *m*.

**correspondant** *adj* Ⓐ [entretenant des relations par lettres] | corresponding || korrespondierend | **membre** ~ | corresponding (associate) member; associate || korrespondierendes (auswärtiges) Mitglied *n*.

**correspondant** *adj* Ⓑ [conforme] | corresponding || entsprechend | **l'intervalle** ~ **; la période** ~ **e** | the corresponding period || der entsprechende Zeitraum.

**correspondant** *adj* Ⓒ | **bateau** ~ | shipping connection || Dampferanschluß *m* | **train** ~ | train connection; train running in connection || Anschlußzug *m;* Zuganschluß.

**correspondre** *v* Ⓐ [être en commerce de lettres] | to correspond || korrespondieren | ~ **avec q.** | to correspond with sb.; to be in correspondence with sb. || mit jdm. in Briefwechsel stehen; mit jdm. korrespondieren.

**correspondre** *v* Ⓑ [être en rapport de conformité] | to agree; to correspond || entsprechen; übereinstimmen | ~ **à qch.** | to conform to sth.; to be correspondent to (with) sth. || mit etw. übereinstimmen (korrespondieren).

**corrigé** *m* | fair copy [after correction] || Reinschrift *f* [nach erfolgter Korrektur].

**corrigé** *part* | **en train d'être** ~ | under correction || bei der Verbesserung (Korrektur).

**corriger** *v* Ⓐ | to correct; to rectify; to repair; to make good || verbessern; korrigieren; berichtigen.

**corriger** *v* Ⓑ [~ des épreuves] | to read (to correct) proofs || Korrektur lesen.

**corrigibilité** *f* | corrigibility; corrigibleness || Verbesserungsfähigkeit *f*.

**corrigible** *adj* | corrigible || zu verbessern; verbesserungsfähig.

**corroborant** *adj* | **preuve** ~ **e** | corroborative evidence || bestätigender Beweis *m*.

**corroboratif** *adj* | corroborative; confirmatory || bestätigend.

**corroborer** *v* Ⓐ [appuyer] | to corroborate; to confirm || bekräftigen; bestätigen; erhärten; unterstützen.

**corroborer** *v* Ⓑ [servir de preuve] | to be evidence; to prove || als Beweis dienen; beweisen.

**corroboration** *f* | corroboration; confirmation || Bekräftigung *f;* Bestätigung *f;* Erhärtung *f*.

**corrompre** *v* | to corrupt; to bribe || bestechen; kaufen | ~ **un juge** | to corrupt (to buy) (to bribe) a judge | einen Richter bestechen | **essayer de** ~ **un témoin** | to try to suborn a witness || versuchen, einen Zeugen zu bestechen | **se** ~ | to become corrupt || bestechlich werden.

**corrompu** *adj* Ⓐ | corrupt; bribed || bestochen | **témoin** ~ | suborned (bribed) witness || bestochener Zeuge *m*.

**corrompu** *adj* Ⓑ [altéré] | **texte** ~ | corrupt text || verfälschter (abgeänderter) Text *m*.

**corrupteur** *m* Ⓐ | ~ **de la jeunesse** | corrupter of youth || Jugendverderber *m* | ~ **des mœurs** | corrupter of morals || Sittenverderber *m*.

**corrupteur** *m* Ⓑ | ~ **d'un témoin** | suborner (briber) of a witness || Zeugenbestecher *m* | ~ **d'un texte** | falsifier of a text || Verfälscher *m* eines Textes.

**corrupteur** *adj* Ⓐ | **influence** ~ **trice** | corrupting influence || verderblicher Einfluß *m*.

**corrupteur** *adj* Ⓑ [corrompu] | corrupt; corrupted || bestochen.

**corrupteur** *adj* Ⓒ | given as a bribe || zur Bestechung gegeben.

**corruptibility** *f* | corruptibility; corruptness; corruption; venality || Bestechlichkeit *f;* Korruption *f*.

**corruptible** *adj* | corruptible; corrupt; venal; open to bribery || bestechlich; korrupt; käuflich | **in** ~ | incorruptible || unbestechlich.

**corruptif** *adj* | corrupting || Bestechungs ...

**corruption** *f* Ⓐ [séduction] | seduction || Verführung *f* | ~ **des mineurs** | debauchery of youth || Verführung Jugendlicher | **moyens de** ~ | means of seduction || Verführungskünste *fpl*.

**corruption** *f* Ⓑ [dépravation] | depravation; corruption || Verfall *m;* Sittenverfall; Sittenverderbnis *f;* Verdorbenheit *f*.

**corruption** *f* Ⓒ | bribing; bribery || Bestechung *f* | ~ **de fonctionnaires** | bribing (bribery) of officials || Beamtenbestechung | ~ **de témoins** | suborning (bribing) of witness || Zeugenbestechung | **tentative de** ~ | attempt at bribery; attempted bribery || Bestechungsversuch *m* | ~ **électorale** | vote fraud; electoral corruption || Wahlbestechung *f;* Wahlbetrug *m;* Wahlschwindel *m*.

**corruption** *f* Ⓓ [corruptibilité] | corruptibility; corruptness; corruption || Bestechlichkeit *f;* Korruption *f*.

**corruption** *f* Ⓔ [pratiques] | corrupt practices; bribery and corruption || Bestechungen *fpl;* Durchstechereien *fpl*.

**corruption** *f* Ⓕ [falsification] | ~ **d'un texte** | corruptness of a text || Falschheit *f* (Verfälschung *f*) eines Textes.

**corsaire** *m* Ⓐ [navire corsaire] privateer || Piratenschiff *n*.

**corsaire** *m* Ⓑ [pirate] | corsair; privateer || Pirat *m;* Seeräuber *m* | ~ **de la finance** | financial shark || Finanzhochstapler *m*.

**corvéable** *adj* | subject (liable) to forced labor || frondienstpflichtig; fronpflichtig.

**corvée** *f* [travail forcé] | forced labor || Fronarbeit *f;* Frondienst *m*.

**cosignataire** *m* | cosignatory || Mitunterzeichner *m;* Mitunterzeichneter *m*.

**cotable** *adj* | quotable; quoted; capable of being quoted on the stock exchange || notierbar; kursfähig; börsenfähig; zur Notiz (zur Notierung) an der Börse geeignet.

**cotation** *f* Ⓐ | quotation; quoting || Notierung *f;* Kursnotierung *f;* Kursangabe *f* | ~ **de fret** | quotation of freight rates; freight quotation || Frachtkursnotierung; Frachtnotiz *f;* Frachtquotierung *f* | ~ **d'un prix** | quotation (quoting) of a price; price quotation || Angabe *f* ei-

nes Preises; Preisangabe *f;* Preisquotierung *f* | ~ **boursière** | quotation at the stock exchange; exchange quotation || Notierung an der Börse; Börsennotierung.
**cotation** *f* Ⓑ [classification] | classing; classification || Klassifizierung *f* | **re**~ | reclassification || Neuklassifizierung.
**cote** *f* Ⓐ | quotation; price || Kurs *m;* Notierung *f;* Kursnotiz *f;* Kursnotierung *f* | **admission à la** ~ | admission to (to quotation at) the stock exchange || Zulassung *f* zur amtlichen Notierung (zur Notierung an der Börse) (zum Handel an der Börse); Börsenzulassung *f* | ~ **en banque;** ~ **des valeurs en banque** | unofficial rate || Freiverkehrsnotiz | ~ **de la bourse; bulletin de la** ~ | official rate (list) || amtliche Börsennotierung; amtlicher Börsenkurs | ~ **des changes** | quotation of rates || Notierung der Devisen; Devisenkurse *mpl* | ~ **de clôture** | closing quotation || Schlußnotierung; Schlußkurs | ~ **des cours** | quotation of prices; price quotation || Kursnotierung; Kursnotiz | **cours (prix) hors** ~ | free market quotation; rate in the outside market; unofficial rate (price) || Freiverkehrskurs; außerbörslicher (inoffizieller) Kurs | ~ **du disponible** | spot quotation || Preis *m* (Kurs) bei sofortiger Barzahlung | **fluctuations de la** ~ | price (exchange) fluctuations; fluctuations in the rates of exchange (of the market) || Kursschwankungen *fpl* | ~ **de fret** | quotation of freight rates; freight quotation || Frachtkursnotierung; Frachtnotiz | ~ **du jour** | quotation (rate) of the day; current rate || Tageskurs; Tagesnotierung; Tagesnotiz | **marché hors** ~ | open (unofficial) (free) (over-the-counter) market || Freiverkehr *m;* Freiverkehrsmarkt *m* | ~ **des prix** ① | price quotation; quotation of prices; price quoted || Preisangabe *f;* Preisnotiz | ~ **des prix** ② | list (statement) of prices; price current (list) || Preisliste *f;* Preisverzeichnis *n;* Preistarif *m* | **transactions hors** ~ | transactions (trading) in the outside market; outside transactions; over-the-counter trading || Handel *m* (Transaktionen *fpl*) im Freiverkehr; Freiverkehr *m* | ~ **officielle** | official quotation (quotation of stocks); share (stock) quotation || amtliche Notierung (Kursnotierung) (Aktiennotierung) | ~ **officielle des valeurs de bourse;** ~ **officielle de la bourse** | official list || Liste *f* der amtlich notierten Werte (Wertpapiere); amtlicher Börsenkurszettel *m* (Kursbericht *m*) | **valeurs admises (inscrites) à la** ~ **officielle** | securities quoted in the official list; listed securities; shares (stocks) admitted to quotation (to official quotation) || zur amtlichen Notierung (Kursnotierung) zugelassene Werte *mpl* (Wertpapiere *npl*); börsengängige Wertpapiere (Werte) | **admis à la** ~ **officielle** | officially quoted || an der Börse (zur Börsenotierung) zugelassen | **admettre des titres à la** ~ | to admit stocks to (to quotation at) the stock exchange || Werte zur amtlichen Notierung (zur Notierung an der Börse) (zum Handel an der Börse) zulassen.

**cote** *f* Ⓑ [part] | quota; share || Anteil *m;* Quote *f;* Beitragsanteil *m.*
**cote** *f* Ⓒ [cotisation] | assessment; rating || Veranlagung; Heranziehung zur Umlagenzahlung | ~ **foncière** | assessment on landed property || Veranlagung zur Grundsteuer; Grundsteuerveranlagung | ~ **mobilière** | assessment on income || Veranlagung zur Einkommensteuer; Einkommensteuerveranlagung | ~ **personnelle** | poll (personal) tax || Kopfsteuer; Personalsteuer.
**cote** *f* Ⓓ [impôt de répartition] | rating || Umlagenbetrag.
**cote** *f* Ⓔ [marque de classification] | reference; reference (file) number || Geschäftszeichen; Aktenzeichen; Zeichen.
**côte** *f* | coast; shore || Küste *f* | **inspecteur des** ~**s** | wreck commissioner || Strandvogt *m* | **jeter un navire à la** ~ | to run a ship ashore; to strand a ship || ein Schiff auf Strand setzen | **faire** ~ | to run ashore; to run aground; to strand || auf Grund laufen; stranden.
**côté** *m* Ⓐ | **examiner tous les** ~**s d'une affaire** | to examine all aspects of a matter || || alle Seiten einer Angelegenheit prüfen | **mettre de l'argent de** ~ | to put money aside (by); to save money | Geld auf die Seite legen; Geld sparen | **article de** ~ | sideline [of a business] || Nebenzweig *m* [eines Geschäftes] | **passer à** ~ **de la question** | to be beside the point || an der Frage (Kernfrage) vorbeigehen | **se ranger du** ~ **de q.** | to take sides with sb.; to take the side of sb. || sich auf jds. Seite stellen | **répondre à** ~ | to miss the point in one's answer || in seiner Antwort an der Hauptsache vorbeireden | **d'un** ~ ..., **de l'autre** ~ ... | on the one hand ..., on the other hand ... || einerseits ..., andererseits ... | **de mon** ~ | for my part || meinerseits | **de tous** ~ **s** | from all sides (directions) || von allen Seiten.
**côté** *m* Ⓑ [ligne de parenté] | **du** ~ **de la mère** | on the mother's side || mütterlicherseits | **du** ~ **du père** | on the father's side || väterlicherseits | **être du** ~ **gauche** | to be illegitimate || unehelich geboren sein.
**coté** *adj* Ⓐ [à la bourse] | quoted | notiert | **actions** ~ **es** | quoted (officially quoted) shares || notierte (amtlich notierte) Aktien *fpl;* zur Börsennotiz (zur amtlichen Notiz) zugelassene Aktien | **prix effectifs** ~ **s** | actual quotations || tatsächlich gehandelte Kurse *mpl* | **valeurs** ~ **es en Bourse** | listed (quoted) (officially quoted) securities; securities on (included in) the official list || notierte (amtlich notierte) Werte *mpl;* auf dem amtlichen Kurszettel stehende Werte | **être** ~ **en (à la) Bourse** | to be quoted on the Stock Exchange; to be officially quoted; to be on the official list; to be quoted || amtlich notieren (notiert sein); an der Börse notiert sein; börsengängig sein.
**coté** *adj* Ⓑ [marqué] | labelled; marked || ausgezeichnet; mit Preisen versehen.
**coté** *adj* Ⓒ [classifié] | classified || klassifiziert.

**coté** *adj* Ⓓ [marqué de numéros] | numbered || numeriert.

**coter** *v* Ⓐ | to quote || notieren | ~ **à la Bourse** | to quote (to be quoted) on the Stock Exchange || an der Börse notieren (notiert werden) | ~ **un cours** | to quote a price || einen Kurs notieren | ~ **un prix** | to quote (to name) (to indicate) a price || einen Preis nennen (machen) (angeben).

★ **se** ~ | to be quoted || notiert werden | **actions qui se cotent à . . .** | shares quoted at . . . || Aktien, die mit (zu) . . . notieren | **actions qui ne se cotent pas à la Bourse** | shares not quoted on the Stock Exchange (not admitted to official quotation) || nicht notierte (amtlich nicht notierte) Aktien; zur amtlichen Notiz (zur Börsennotiz) nicht zugelassene Aktien.

**coter** *v* Ⓑ | to impose (to levy) a contribution || einen Beitrag durch Umlage erheben | ~ **q.** | to make sb. contribute (pay contributions); to collect dues from sb. || jdn. zur Beitragsleistung (zu Beiträgen) heranziehen.

**coter** *v* Ⓒ [imposer] | ~ **q.** | to rate (to assess) sb. || jdn. zu einer Umlage heranziehen (mit einer Umlage belegen); jdn. veranlagen.

**coter** *v* Ⓓ [marquer] | to mark || kennzeichnen; markieren | ~ **des marchandises** | to label goods || Waren auszeichnen.

**coter** *v* Ⓔ [classifier] | to class; to classify || klassifizieren.

**coter** *v* Ⓕ [numéroter] | to number; to page || numerieren; mit Seitenzahlen versehen; paginieren.

**coter** *v* Ⓖ | ~ **un effet** | to due-date a bill; to make a bill payable [at a certain date] || einen Wechsel mit einem Fälligkeitstag versehen; einen Wechsel fällig (zahlbar) machen.

**coteur** *m* | marking clerk || Kursmarkierer *m*.

**côtier** *m* Ⓐ [bateau ~ ] | coasting vessel; coaster || Küstendampfer *m;* Küstenschiff *n;* Küstenfahrzeug *n;* Küstenfahrer *m*.

**côtier** *m* Ⓑ [pilote ~ ] | coasting pilot || Küstenlotse *m*.

**côtier** *adj* | coasting; coastal || Küsten . . . | **navigation** ~ **ère** ① | coasting (coastwise) (coastal) navigation; coasting || Küstenschiffahrt *f;* Küstenfahrt *f* | **navigation** ~ **ère** ② | coastwise trade || Küstenhandel *m* | **pêche** ~ **ère** | longshore (inshore) fishery || Küstenfischerei *f* | **station** ~ **ère** | coast station || Küstenstation *f* | **région (zone)** ~ **ère** | coastal region || Küstengebiet *n;* Küstenstrich *m*.

**cotisable** *adj* Ⓐ | subject (liable) to a contribution (to pay contribution) || beitragspflichtig.

**cotisable** *adj* Ⓑ | rateable || umlagenpflichtig.

**cotisation** *f* Ⓐ [quote-part] | contribution; subscription; quota; share || Beitrag *m;* Anteil *m;* Mitgliedsbeitrag *m* | ~ **d'admission** | entrance (admission) fee || Aufnahmegebühr *f* | **calcul de** ~ **s** | calculation of contributions || Beitragsberechnung *f* | **classe de** ~ **s** | schedule of contributions || Beitragsklasse *f* | **au moyen de** ~ | by means of contributions || durch Beiträge; durch Beitragserhebung | **timbre de** ~ | contribution stamp || Beitragsmarke *f* | ~ **annuelle** | annual subscription || Jahresbeitrag | ~ **patronale** | employers' share || Arbeitgeberanteil; Arbeitgeberbeitrag | ~ **syndicale** | union dues *pl* || Gewerkschaftsbeitrag | **payer sa** ~ | to pay one's contribution || seinen Beitrag zahlen (bezahlen).

**cotisation** *f* Ⓑ [imposition] | assessment; rating || Veranlagung *f;* Heranziehung *f* zu einer Umlage (zur Umlagenzahlung) | **base de** ~ | basis of assessment || Veranlagungsgrundlage *f;* Besteuerungsgrundlage | **rôle de** ~ | assessment register || Veranlagungsregister *n*.

**cotiser** *v* Ⓐ | **se** ~ **pour faire qch.** | to subscribe towards sth. || einen Beitrag zu etw. leisten (für etw. übernehmen).

**cotiser** *v* Ⓑ | to raise a sum by subscription || einen Beitrag durch Beiträge aufbringen (zusammenbringen).

**cotiser** *v* Ⓒ | ~ **q.** | to rate (to assess) sb. || jdn. zu einer Umlage (zur Umlagenzahlung) heranziehen.

**cotransporteur** *m* | joint carrier || Mitspediteur *m;* Mitbeförderer *m*.

**cotutelle** *f* | joint guardianship || Mitvormundschaft *f*.

**cotuteur** *m* | joint guardian || Mitvormund *m*.

**cotutrice** *f* | joint guardian || Mitvormünderin *f*.

**coucher** *v* | ~ **qch. par écrit** | to put sth. down in writing; to write sth. down || etw. schriftlich niederlegen; etw. niederschreiben | ~ **qch. sur une liste** | to enter sth. in a list || etw. in eine Liste eintragen; etw. auf eine Liste setzen | ~ **qch. en recette** | to book sth. as received || etw. als Einnahme verbuchen; etw. in Einnahme bringen | ~ **q. sur son testament** | to mention sb. in one's will || jdn. in seinem Testament bedenken.

**couchette** *f* | berth || Bettplatz *m* | **billet de** ~ | berth ticket || Bettkarte *f* | **wagon à** ~ **s** | sleeping car; sleeper || Schlafwagen *m*.

**coulage** *m* Ⓐ [perte d'un liquide] | leakage; leaking || Leckage *f;* Auslaufen *n* | **manquant (perte) par** ~ | loss by leakage || Verlust *m* durch Auslaufen.

**coulage** *m* Ⓑ [action de faire couler] | ~ **d'un navire** ① | sinking of a ship || Versenkung *f* eines Schiffes | ~ **d'un navire** ② | scuttling of a ship || Selbstversenkung *f* eines Schiffes.

**couler** *v* Ⓐ [couler au fond] | to sink; to go down || sinken; untergehen.

**couler** *v* Ⓑ [faire couler] | ~ **un navire** ①; ~ **à fond un navire** | to sink a ship; to send a ship to the bottom || ein Schiff versenken (in Grund bohren) ~ **un navire** ② | to scuttle a ship || ein Schiff selbst versenken.

**coulisse** *f* | **la** ~ | the outside market || der Freiverkehrsmarkt; der Freiverkehr | **valeurs de** ~ | free-market securities || im Freiverkehr gehandelte Werte *mpl* (Wertpapiere *npl*); Freiverkehrswerte.

**coulissier** *m* | outside broker || Freiverkehrsmakler *m*.

**coulissier** *adj* | relating to the outside market (to out-

side brokers) || den Freiverkehr betreffend; Freiverkehrs... | **la spéculation** ~**ière** | the speculation in the outside market || die Spekulation im Freiverkehr | **transactions** ~ **ères** | transactions (trading) in the outside market; outside transactions; over-the-counter trading || Handel *m* (Transaktionen *fpl*) im Freiverkehr; Freiverkehr.

**coup** *m* | ~ **s et blessures** | assault and battery || Körperverletzung *f* | ~ **de bonheur**; ~ **de fortune** | stroke of good luck || glücklicher Zufall *m* | ~ **d'Etat** | coup d'état || Staatsstreich *m* | ~ **de grâce** | finishing stroke || Gnadenstoß *m* | **tomber sous le** ~ **de la loi** | to come within the meaning of the law || unter das Gesetz fallen | **donner un** ~ **de main à q.** | to give sb. a hand (a helping hand) || jdm. aushelfen | **par un** ~ **de plume** | by a stroke of the pen || durch einen Federstrich | ~ **de téléphone** | telephone call || Telephonanruf *m*.

**coupable** *m* | delinquent; culprit || Angeklagter *m*; Delinquent *m* | **le** ~ | the guilty person || der Schuldige.

**coupable** *adj* | guilty; culpable || schuldig; schuldhaft | **conscience** ~ | guilty knowledge (conscience) || Schuldbewußtsein *n* | **délai** ~ | culpable delay || schuldhafte Verzögerung *f* | **négligence** ~ | culpable negligence || schuldhafte Versäumnis *f* | **participation** ~ | criminal participation || strafbare Beteiligung *f* | ~ **de vol** | guilty of theft || des Diebstahls schuldig.

★ **s'avouer** ~ ①; **plaider** ~ ①; **se reconnaître** ~ ① | to admit (to acknowledge) one's guilt || seine Schuld zugeben (eingestehen) | **s'avouer** ~ ②; **plaider** ~ ②; **se reconnaître** ~ ② | to plead guilty; to enter a plea of guilty || sich schuldig bekennen | **considérer** ① **(regarder) q. comme** ~ ; **tenir q. pour** ~ | to account sb. to be guilty || jdn. für schuldig halten | **considérer** ② **(déclarer) (prononcer) q.** ~ | to find (to pronounce) sb. guilty || jdn. für schuldig erklären (befinden); jdn. schuldig sprechen | **déclarer q.** ~ **d'un crime** | to convict sb. of a crime || jdn. eines Verbrechens überführen | **être déclaré (prononcé)** ~ | to be found guilty || für schuldig befunden werden | **être déclaré** ~ **sous tous les chefs** | to be found guilty on all charges || wegen aller Anklagepunkte für schuldig befunden werden | **être déclaré** ~ **d'un crime** | to be (to stand) convicted of a crime || eines Verbrechens überführt werden (sein) | **être déclaré seul** ~ | to be declared to be the exclusively guilty party || für allein schuldig erklärt werden | **être reconnu** ~ | to be convicted || überführt werden.

★ **non** ~ | not guilty; guiltless; innocent || schuldlos; unschuldig | ~ **ou non** | guilty or innocent || schuldig oder unschuldig.

**coupablement** *adv* | in a guilty manner; culpable || auf schuldhafte Art und Weise.

**coupe** *f* Ⓐ | ~ **de bois**; ~ **réglée** | rate of felling || Holzeinschlag *m*.

**coupe** *f* Ⓑ [équipe] | ~ **d'ouvriers** | gang (shift) of workmen || Schicht *f* von Arbeitern.

**coupe-bourse** *m* [voleur à la tire] | pickpocket || Taschendieb *m*; Beutelschneider *m*.

**coupe-file** *m* | pass (police pass) || polizeilicher Passierschein *m* | ~ **de presse**; ~ **de journaliste** | press pass || Pressepassierschein.

**couper** *v* | ~ **la communication** | to ring off || einhängen | ~ **les dépenses** | to cut down expenses || die Ausgaben herabsetzen | ~ **la parole à q.** | to interrupt sb.; to cut sb. short || jdn. unterbrechen; jdm. das Wort abschneiden | ~ **dans le vif** | to take extreme measures || drastische Maßnahmen ergreifen.

**coupeur** *m* | ~ **de bourses** | pickpocket || Taschendieb *m*; Beutelschneider *m*.

**coupon** *m* Ⓐ | coupon || Abschnitt *m*; Kupon *m*; Coupon *m* | ~ **d'arrérages**; ~ **arriérés** | coupons in arrear || bereits fällige Coupons *mpl* | **avis de crédit de** ~ | credit note (advice of credit) for coupons || Couponsgutschrift *f* | **bordereau de** ~ **s** | list of investments (of securities) || Wertpapierliste *f*; Stückeverzeichnis *n* | ~ **de dividende** | dividend warrant (coupon) || Gewinnanteilschein *m*; Dividendenschein *m* | **feuille de** ~ **s** | coupon sheet || Kuponbogen *m*; Couponbogen *m* | ~ **d'intérêt** | interest coupon || Zinsschein *m*; Zinskupon *m* | **impôt sur les** ~ **s**; **timbre sur** ~ **s (sur les** ~ **s)** | coupon tax; stamp duty on coupons || Couponsteuer *f*.

★ ~ **annuel** | yearly coupon || Jahrescoupon | ~ **attaché** | with (cum) coupon || mit Zinsschein; mit Coupon | ~ **détaché** | ex-coupon; ex dividend || ohne Zinsschein (Coupon) | ~ **semestriel** | half-yearly coupon || Halbjahreszinsschein *m*; Halbjahrescoupon.

**coupon** *m* Ⓑ [d'un carnet de voyage] | coupon [from a book of travel coupons] || Fahrschein *m* [aus einem Fahrscheinheft].

**coupon** *m* Ⓒ [d'un billet] | half (part) [of a ticket] || Hälfte *f* (Teil *m*) einer Fahrkarte | ~ **d'aller** | outward half || Hinreiseabschnitt *m*; Fahrkartenabschnitt für die Hinfahrt | ~ **de retour** | return half || Rückreiseabschnitt.

**couponnier** *m* | coupon clerk || Beamter *m* der Effektenabteilung.

**coupon-réponse** *m* | reply coupon || Antwortschein *m*; Antwortabschnitt *m*.

**coupure** *f* Ⓐ | denomination || Stückelung *f* | **de petites** ~ | of small denominations || in kleinen Werten; in kleiner Stückelung.

**coupure** *f* Ⓑ | cutting; clipping || Ausschnitt *m* | ~ **de journal** | newspaper cutting (clipping) || Zeitungsausschnitt.

**cour** *f* Ⓐ | court || Hof *m* | **circulaire de la** ~ ; **la** ~ **au jour le jour** | court circular || Nachrichten *fpl* vom Hofe; Hofnachrichten | **donner réception à la** ~ | to hold a court || einen Empfang am Hofe geben | **à la** ~ | at court || bei Hof; am Hofe.

**cour** *f* Ⓑ [cour de justice] | court of justice; law court || Gerichtshof *m*; Gericht *n* | ~ **d'appel** | court of appeal; appeal court (tribunal); appelate (upper) court || Berufungsgericht; Berufungsinstanz *f*;

**cour** *f* ⓑ *suite*
Obergericht | **arrêt de la ~ d'appel** | judgment on appeal (of the court of appeal); appeal judgment || Urteil *n* des Berufungsgerichts (der Berufungsinstanz); Berufungsurteil | **~ d'arbitrage** | court of arbitration (of arbitrators) (of arbitral justice) arbitration court || Schiedsgerichtshof; Schiedsgericht; Schiedshof | **la ~ d'assises** | the court of assizes; the assize court; the assizes *pl* || das Schwurgericht | **~ de cassation** | supreme court of appeal(s); court of cassation || Kassationshof; Revisionsgericht; **cette matière n'est pas de la compétence de cette ~** | this case does not come within the jurisdiction of this court || für diese Sache ist dieses Gericht nicht zuständig (unzuständig) | **rentrer dans la compétence (dans la juridiction) de la ~ ; tomber sous la compétence (être du ressort) de la ~** | to come under (within) the jurisdiction of the court || in die Zuständigkeit des Gerichts fallen; zur Zuständigkeit des Gerichts gehören | **~ des comptes** ① | revenue court || Finanzgericht | **~ des comptes** ② | board of tax appeals || Oberfinanzgericht | **~ des comptes** ③ | audit office; court of auditors || Rechnungshof; Oberrechnungskammer *f* | **~ des conflits** | tribunal (court) for deciding disputes about jurisdiction || Kompetenzgerichtshof | **~ d'honneur; ~ disciplinaire** | court of hono(u)r (of discipline); disciplinary board || Ehrengericht; Ehrengerichtshof; Disziplinarhof | **~ de (des) prises** | prize court || Prisengericht; Prisengerichtshof.

★ **~ administrative** | administrative court; court of administration || Verwaltungsgericht; Verwaltungsgerichtshof | **~ criminelle** | criminal court || Strafgericht.

★ **Haute Cour; ~ Suprême; Haute ~ (~ Suprême) de Justice** | High (Supreme) Court (Court of Justice) || Oberster Gerichtshof; Oberstes Gericht | **Haute ~ d'Appel** | High Court of Appeal || Appellationsgerichtshof; Appellhof | **Haute ~ d'Etat** | state court; court of state || Staatsgerichtshof | **~ Suprême en matière criminelle** | High Court of Judiciary || Oberstes Gericht in Strafsachen | **d'après la jurisprudence de la ~ Suprême** | according to the highest judicial authorities || nach oberstrichterlicher Rechtsprechung.

★ **~ martiale** | court martial; military court (tribunal) || Kriegsgericht; Standgericht | **~ pénale internationale** | international criminal court || internationaler Strafgerichtshof | **~ souveraine** | court (tribunal) of the last resort || Gericht letzter Instanz; letzte (höchste) Instanz.

★ **amener (produire) qch. devant la ~** | to bring sth. into court || etw. vor Gericht bringen; etw. dem Gericht vorlegen | **mettre q. hors de ~** | to dismiss sb.'s case; to rule sb. out of court; to nonsuit sb. || jds. Klage (jdn. mit seiner Klage) abweisen | **être mis hors de ~** | to be put (to be ruled) out of court || mit seiner Klage abgewiesen werden | **statuer comme ~ de renvoi** | to decide as court of appeal || als Rechtsmittelinstanz (als Beschwerdegericht) (als Beschwerdeinstanz) entscheiden | **à la ~** | in (before the) court || vor Gericht.

**Cour** *f* ⓒ [CEE] | **~ de Justice des Communautés européennes** | Court of Justice of the European Communities || Gerichtshof der Europäischen Gemeinschaften | **~ des comptes des Communautés européennes** | Court of Auditors of the European Communities || Rechnungshof der Europäischen Gemeinschaften.

**Cour** *f* ⓓ | **~ européenne des Droits de l'Homme** | European Court of Human Rights || Europäischer Gerichtshof für Menschenrechte.

**Cour** *f* ⓔ | **~ de Justice Internationale** | International Court of Justice || Internationaler Gerichtshof.

**couramment** *adv* [ordinairement] | currently; generally; usually || laufend; allgemein; gewöhnlich | **s'employer ~** | to be in current (general) use || allgemein gebräuchlich (im Gebrauch) sein.

**courant** *m* | course || Lauf *m;* Gang *m* | **~ des affaires** ① | course (run) of business || Geschäftsgang; Gang der Geschäfte | **~ des affaires** ② | course of events || Gang der Ereignisse | **être au ~ d'une affaire** | to be conversant (to be up-to-date) with a matter || mit einer Sache vertraut sein (auf dem laufenden sein) | **dans le ~ de l'année** | in (during) the course of the year || im Laufe dieses (des) Jahres | **le ~ du marché** | the current market prices || die Tagespreise *mpl*.

★ **mettre q. au ~** | to inform sb. about sth. || jdn. über etw. unterrichten | **se mettre au ~ de qch.** | to make os. acquainted with sth. || sich mit einer Sache vertraut machen | **se remettre au ~** | to make up arrears || Rückstände aufarbeiten | **tenir q. au ~ de qch.** | to keep sb. informed about sth. || jdn. über etw. auf dem laufenden halten | **au ~** | up-to-date || auf dem laufenden.

**courant** *adj* ⓐ | current || laufend | **des affaires ~ es** | current business (matters) (affairs) || laufende Geschäfte *npl* (Angelegenheiten *fpl* ) | **année ~ e** | current year || laufendes Jahr *n* | **compte ~** | current account; account current || laufende Rechnung *f*; Kontokorrent *n* [VIDE: **compte** *m* ⓑ] | **dépenses ~ es** | current expenses || laufende Unkosten *pl* (Ausgaben *fpl* ) | **écriture ~ e** | current handwriting || flüssige Handschrift *f* | **fin ~** | at the end of this month || Ende *n* dieses (des laufenden) Monats | **liquidation ~ e** | current account || laufende Abrechnung *f* | **main ~ e** | waste (rough) book || Kladde *f* | **main ~ e de caisse** | counter cash-book || Ladenkassabuch *n;* Ladenkladde | **main ~ e de sorties (de dépenses)** | paid-cashbook || Ausgabenkladde *f* | **mois ~** | current month || laufender Monat *m* | **opinion ~ e** | current opinion || allgemeine Meinung *f* | **paiements ~ s** | current payments || laufende Zahlungen *fpl* | **être de pratique ~ e** | to be the usual practice || allgemeine Praxis (allgemein üblich) sein | **prix ~** ① | current price || Tagespreis *m* | **prix ~** ② | price (current price) list || Preisliste *f* | **être d'usage ~** | to

be in current use || allgemein gebräuchlich sein (gebraucht werden) | **de vente** ~ **e** | having a ready sale; easily (readily) sold || leicht verkäuflich (absetzbar) (abzusetzen) | **être de vente** ~ **e** | to meet with a good (ready) sale || bereitwillige Abnehmer finden | **vie** ~ **e** | everyday life || Alltag *m.*

**courant** *adj* Ⓑ [en cours; en circulation] | current; having currency || umlaufend; im Umlauf | **monnaie** ~ **e** ① | current money || Umlaufsmittel *n;* Zahlungsmittel; umlaufendes Geld *n* | **monnaie** ~ **e** ② | legal money (currency); legal tender currency || gesetzliches (gültiges) Zahlungsmittel *n.*

**coureur** *m* | ~ **d'aventures** | adventurer || Abenteurer *m* | ~ **de dots** | fortune hunter || Mitgiftjäger *m.*

**courir** *v* | **faire** ~ **un bruit** | to set a rumour afloat; to spread a rumour || ein Gerücht in Umlauf setzen | ~ **un danger;** ~ **un risque** | to run (to entertain) a risk || Gefahr laufen; ein Risiko tragen | ~ **sur le marché de q.** | to try to cut into sb.'s market || versuchen, jdn. vom Markt zu verdrängen.

**couronne** *f* | crown || Krone *f* | **abdication de la** ~ | abdication of the crown || Niederlegung *f* der Krone | **avènement à la** ~ | accession to the throne || Thronbesteigung *f;* **colonie de la** ~ | crown colony || Kronkolonie | **discours de la** ~ | speech from the throne || Thronrede *f* | **domaine de la** ~ ; **terres relevantes à la** ~ | crown property (land) (lands) (estates) || Krongut *n;* Kronland *n;* Krongüter *npl* | **héritier de la** ~ | heir to the throne || Thronerbe *m;* Thronfolger *m* | **joyaux de la** ~ | crown jewels || Kronjuwelen *npl* | **privilège de la** ~ | royal prerogative || Vorrecht *n* der Krone; Regal *n;* Kronregal | **succession à la** ~ | succession to the throne || Thronfolge *f.*

★ ~ **impériale** | imperial crown || Kaiserkrone | ~ **royale** | royal crown || Königskrone.

★ **abdiquer la** ~ | to abdicate the crown || die Krone niederlegen | **prendre la** ~ | to assume the crown; to ascend (to come to) the throne || den Thron besteigen.

**couronné** *adj* | **roman** ~ | prize novel || preisgekrönter Roman *m* | **tête** ~ **e** | crowned head (sovereign) || gekröntes Haupt *n;* Souverän *m.*

**couronnement** *m* | coronation || Krönung *f.*

**courrier** *m* Ⓐ [la correspondance; la totalité des lettres] | mail; post; correspondence; [the] letters *pl* || Post *f;* Korrespondenz *f;* [die] Briefe *mpl* | **le** ~ **du matin** | the morning mail (post) || die Morgenpost | **le** ~ **du soir** | the evening mail (post) || die Abendpost | **par le même** ~ | by the same mail (post) || mit der gleichen Post; mit gleicher Post | **le premier** ~ | the first mail (post) || die erste Post | **dépouiller son** ~ | to open one's mail || seine Post aufmachen (öffnen) | **faire son** ~ | to do one's mail (one's corresponcence) || seine Post (seinen Posteinlauf) erledigen | **réponse par retour de** ~ | answer (reply) by return of mail (by return mail) || postwendende Antwort | **répondre par retour du** ~ | to reply by return mail (by return of mail) || postwendend antworten.

★ ~ **electronique** | electronic mail || elektronische Post *f.*

**courrier** *m* Ⓑ [chronique] | report; chronicle || Bericht *m;* Chronik *f* | ~ **du Palais** | law report (journal) || Gerichtszeitung *f.*

**courrier** *m* Ⓒ | **long-** ~ | ocean-going ship (vessel) || Hochseeschiff.

**cours** *m* ou *mpl* Ⓐ [prix; taux] | price; rate; quotation || Kurs *m;* Satz *m;* Notierung *f* | ~ **d'achat** | buying rate || Kaufkurs *m;* Kaufpreis *m* | **amélioration des** ~ | appreciation (improvement) in prices || Anziehen *n* der Kurse; Kurssteigerung *f* | ~ *mpl* **des actions;** ~ *mpl* **de (de la) bourse** | stock exchange rates; share (stock) prices (quotations) || Aktienkurse *mpl;* Effektenkurse | **chute des** ~ **des actions** | fall (sudden fall) of (of the) share prices || Fallen *n* (Sturz *m*) der Aktienkurse | **indice des** ~ **des actions** | index of share prices || Index *m* der Aktienkurse | ~ **après-bourse** | price after hours || nachbörslicher Kurs | ~ **argent;** ~ **des espèces** | buying (banker's buying) rate; rate of exchange for money || Geldkurs; Wechselkurs für Geld | ~ **de (de la) bourse** | market price; exchange rate || Börsenkurs | ~ **hors bourse;** ~ **hors cote** | unofficial rate (price); rate in the outside market || außerbörslicher (inoffizieller) Kurs; Freiverkehrskurs | **bulletin des** ~ | list of quotations; exchange list; money market report || Kurszettel *m;* Kursliste *f* | ~ **de (du) change** | rate of exchange; exchange (foreign exchange) rate; foreign exchange || Wechselkurs; Umrechnungskurs; Börsenkurs | **maintenir (stabiliser) le** ~ **du change** | to peg the exchange (the market) || den Kurs behaupten (stützen) | ~ **du chèque** | cheque rate || Scheckkurs | **chute des** ~ | sharp decline (sudden fall) of prices || Kurssturz *m* | **forte chute (effondrement) des** ~ | sharp break in the prices; collapse of the prices || starker Kurseinbruch *m* | ~ **de clôture** | closing rate (price); last rate (price) || Schlußkurs; letzter Kurs | ~ **de compensation** | making-up price || Verrechnungskurs | ~ **au (du) comptant** | cash rate (price); price for cash || Barkurs; Geldkurs; Barpreis *m* | ~ **de conversion** | rate of conversion; conversion (converting) rate || Umtauschkurs; Konversionssatz *m* | **cote des** ~ | quotation of prices; price quotation || Kursnotierung *f;* Kursnotiz *f* | ~ **du début;** ~ **d'introduction;** ~ **d'ouverture** | opening rate (price) || Anfangskurs; Eröffnungskurs | ~ **de déport;** ~ **de report** | contango (continuation) (backwardation) rate; rate of continuation (of contango); contango || Deportkurs; Reportkurs | **dépréciation des** ~ | decline (fall) of the prices || Kursrückgang *m* | ~ **de devise;** ~ **sur l'étranger** | rate of exchange; exchange (foreign exchange) rate; foreign exchange; exchange || Devisenkurs; Devisenumrechnungskurs | ~ **du disponible** | spot rate (price) || Kurs *m* (Preis *m*) bei sofortiger Lieferung | **fluctuations des** ~ | exchange fluctuations; fluctuations in price (in the exchange rates) (of the

**cours** *m* ou *mpl* Ⓐ *suite*

market) || Kursschwankungen *fpl*; Preisschwankungen | ~ **de (du) fret** | freight rate; rate(s) of freight || Frachtsatz *m*; Frachttarif *m*; **gains de ~** ① | gains on the exchange || Kurssteigerung *f* | **gains de ~** ② | market profits || Kursgewinne *mpl* | ~ **de l'intérêt** | rate of interest; interest rate || Zinssatz *m*; Zinsfuß *m* | ~ **d'intervention** | intervention limit || Interventionskurs | ~ **du jour; ~ du marché** ① | rate (price) (quotation) of the day; current price (rate) || Tagespreis *m*; Tageskurs; Tagesnotierung; Tagesnotiz *f* | **suivant le ~ du marché** ① | at the current market price; at current market prices || zum Tagespreis; zu Tagespreisen | ~ **du marché** ② | official market price (rate) || amtlicher Kurs; Börsenkurs | **suivant le ~ du marché** ② | at the official (current) rate; at the current market (official exchange) rate || zum amtlichen Kurs (Tageskurs); zum offiziellen Börsenkurs | ~ **du livrable** | forward price (rate) || Terminskurs | **niveau des ~** | level of share prices || Kursniveau *n* | ~ **de l'option; ~ de prime** | option rate; rate (price) of option || Optionskurs; Optionspreis *m* | **perte au ~** | loss on exchange | Kursverlust *m* | ~ **du remboursement** | rate of redemption; redemption rate (price) || Rückzahlungskurs; Einlösungskurs; Ablösungskurs | **reprise des ~** | recovery of prices (of the market) || Ansteigen *n* (Anziehen *n*) der Kurse; Kursanstieg *m* | ~ **de résiliation** | cancelling price || Anstandssumme *f* | ~ **du stellage** | put-and-call (double-option) rate || Kurs (Preis) im Terminshandel | ~ **à terme** | settlement price; forward rate (price) || Terminskurs.

★ ~ **acheteur; ~ demandé** | buying (banker's buying) rate || Geldkurs; Kaufkurs | **les ~ authentiques et officiels; les ~ officiels** | the stock exchange daily official list; the official list (table) of prices || der amtliche Kurszettel (Börsenkurszettel) | ~ **le plus bas** | lowest rate (price) || niedrigster Kurs | ~ **commerciaux** | commodity prices || Warenpreise *mpl* | ~ **coté** | market value || Kurswert *m* | **avoir un ~ coté** | to have a market value; to be quoted || einen Kurswert haben; notiert werden | **dernier ~** | last rate (price); closing rate (price) || Schlußkurs; letzter Kurs | ~ **effectifs** | actual quotations || amtlich gehandelte Kurse | ~ **étranger** | foreign exchange (exchange rate) || Devisenkurs; Devisenumrechnungskurs | ~ **flottant** | fluctuating rate || schwankender (nicht fester) Kurs | ~ **flottants** | rate fluctuations; fluctuations of prices (of the market) || Kursschwankungen *fpl* | ~ **forcé** | forced rate || Zwangskurs || ~ **le plus haut** | highest (maximum) rate (price) || höchster Kurs | ~ **libre; taux du ~ libre** | unofficial rate (price); rate in the outside market || außerbörslicher (inoffizieller) Kurs; Freiverkehrskurs | ~ **limité** | limited price || limitierter Kurs; Kurslimit *n* | ~ **moyen** ① | middle (mean) (average) rate || Mittelkurs; Durchschnittskurs | ~ **moyen** ② | average (middle) price || Durchschnittspreis *m* | **au ~ moyen** | at the average rate of exchange || zum mittleren Kurs | ~ **moyen de l'année** | annual mean rate || Jahresmittelkurs | ~ **officiel; ~ légal** | official (legal) rate || amtlicher (offizieller) Kurs | ~ **offert; ~ vendeur** | selling rate; price (rate) asked || Verkaufskurs; Briefkurs | **les ~ pratiqués** ① | the prices at which bargains were made; the ruling prices || die Preise, zu denen Abschlüsse erfolgten | **les ~ pratiqués** ②**; les ~ faits** | business done (transacted) || die tatsächlichen (tatsächlich erzielten) Umsätze *mpl* | **les ~ pratiqués au comptant** ① | cash rates (prices); prices for cash || der Barkurs; der Barpreis; die Geldkurse *mpl* | **les ~ pratiqués au comptant** ② | business done (transacted) for cash (on cash terms) || die gegen Barzahlung erfolgten Umsätze *mpl* | ~ **précédent** | previous (last) price || vorheriger Schlußkurs; letzter Kurs | **premier ~** | opening rate (price) || Eröffnungskurs; Anfangskurs.

★ **coter un ~** | to quote a price || einen Kurs notieren | **fixer (spécifier) un ~** | to make a price || einen Kurs festsetzen.

**cours** *m* Ⓑ [circulation] | currency; circulation || Umlauf *m* | **mise hors ~** | withdrawal from circulation || Außerkurssetzung *f* | **monnaie en ~** ① | current money; currency || Umlaufsmittel; Umlauf von Zahlungsmitteln | **monnaie en ~** ② | coinage in circulation || Geld im Umlauf; Münzumlauf *m* | **monnaie en ~** ③; ~ **légal; pièces ayant ~ légal** | legal currency (tender) (coin); lawful currency || gesetzliches Zahlungsmittel; geltende (gesetzliche) Währung *f*.

★ ~ **forcé** | forced currency || Zwangskurs *m* | **billets à ~ légal** | legal tender notes; lawfully current notes || Banknoten *fpl* als gesetzliches Zahlungsmittel.

★ **avoir ~** | to be current; to be in circulation; to circulate || in (im) Umlauf sein; sich im (in) Umlauf befinden; umlaufen | **ayant ~** | in circulation; circulating || in Umlauf; umlaufend | **donner ~ à qch.** | to put sth. in circulation || etw. in Umlauf setzen; etw. in den Verkehr bringen.

★ **hors ~** | out of (withdrawn from) circulation; no more (no longer) in circulation || außer Kurs; außer Verkehr; außer Kurs gesetzt; nicht mehr im Kurs (in Umlauf) (im Umlauf) (im Verkehr).

**cours** *m* Ⓒ | course; running || Lauf *m*; Gang *m* | **affaires en ~** | current business || laufende Geschäfte *npl* | **année en ~** | current (present) year || [das] laufende Jahr | **assurances (risques) en ~** | pending (current) risks || laufende Versicherungen *fpl* (Risiken *npl*) | **en ~ de construction** | under construction || im Bau befindlich; im Bau | **le ~ des événements** | the course of events || der Gang der Ereignisse; der Hergang | **contrat en ~** | pending contract || laufender Vertrag *m* | **en ~ de fabrication** | being made; in the process of manufacture || in (bei) der Herstellung | ~ **des idées** | train (trend) of [one's] thoughts || Gedankengang; Ge-

dankengänge | **intérêts en ~** | current (running) interest ‖ laufende Zinsen *mpl* | **laisser libre ~ à la justice** | to let justice take its course ‖ der Gerechtigkeit ihren Lauf lassen; die Gerechtigkeit ihren Lauf nehmen lassen | **négociations en ~** | negotiations in progress ‖ laufende (schwebende) Verhandlungen *fpl* | **en ~ de peine** | whilst serving one's term ‖ während des Strafvollzuges (der Strafverbüßung) | **~ de la prescription** | running of the statute ‖ Lauf der Verjährung | **en ~ de route** | on the way ‖ unterwegs; auf dem Wege | **au ~ de la séance** | in (during) the course of the sitting (of the session) ‖ während (während des Ganges) der Verhandlung; während der Sitzung | **en ~ de transport** | in the course of transportation ‖ bei der Beförderung; auf dem Transport | **travail en ~** | work(s) in progress ‖ Arbeit(en) *fpl* in der Ausführung.

**cours** *m* Ⓓ [dans toutes les mers] | **navigation au long ~** | high-seas (foreign) (maritime) navigation ‖ Überseeschiffahrt; Hochseeschiffahrt | **voyage de long ~** | ocean voyage ‖ Seereise.

**cours** *m* Ⓔ [série de leçons] | class; course of lectures ‖ Vorlesung *f*; Kursus *m* | **~ d'adultes** ① | adult education ‖ Fortbildung *f* für Erwachsene | **~ d'adultes** ②; **~ supplémentaire** | adult (continuation) school ‖ Fortbildungsschule *f* | **livre de ~** | school (text) book | Lehrbuch *n*; Schulbuch | **~ du soir** | night (evening) (continuation) school ‖ Abendkurs | **~ de vacances** | holiday course ‖ Ferienkursus | **~ moyen** | intermediate course ‖ Kurs für Fortgeschrittene | **faire un ~ de ...** | to lecture on ... ‖ eine Vorlesung über ... halten; über ... lesen | **faire son ~ de droit** | to read law ‖ eine juristische Vorlesung besuchen.

**course** *f* Ⓐ | **frais de ~** | travelling expenses (charges) ‖ Reisekosten *pl*; Reisespesen *pl*; Reiseauslagen *fpl* | **payer sa ~ (le prix de sa ~ )** | to pay one's fare ‖ sein Fahrgeld (seine Taxe) bezahlen | **prendre un taxi à la ~** | to hire a taxi by the distance ‖ eine Droschke (ein Taxi) nach der Entfernung nehmen.

**course** *f* Ⓑ [commissions] | **~ pour affaires** | business errand ‖ Geschäftsgang *m*; geschäftliche Besorgung *f* | **garçon de ~s** | errand (office) boy ‖ Laufjunge *m*; Laufbursche *m* | **être en ~** | to be out on business ‖ geschäftlich unterwegs sein | **faire une ~** | to make a business errand; to go out on business ‖ einen Geschäftsgang machen | **faire des ~s** ① | to run errands ‖ Besorgungen machen | **faire des (les) ~s** ② | to go shopping ‖ einkaufen gehen; Einkäufe machen.

**course** *f* Ⓒ [opération par navires] | **bâtiment armé en ~** | commerce destroyer ‖ Handelsstörer *m* | **guerre de ~** | commerce destroying ‖ Handelskrieg *m* | **aller en ~** | to go out commerce destroying ‖ als Handelsstörer fahren | **faire la ~** | to privateer ‖ Seeräuberei treiben.

**course** *f* Ⓓ [démarche] | **faire plusieurs ~s dans une affaire** | to take several steps in a matter ‖ in einer Sache mehrere Schritte unternehmen.

**course** *f* Ⓔ [ **~ de chevaux**] | horse races *pl* (racing) ‖ Pferderennen *n* und *npl* | **gains de ~** | racing earnings *pl* ‖ Renn- (Wett-) (Rennwett)gewinne *mpl*.

**court** *adj* Ⓐ | **être à ~ d'argent** | to be short of money ‖ knapp an Geld sein; an Geldmangel leiden | **être à ~ de main-d'œuvre** | to be short of hands (of labor) ‖ Mangel an Arbeitskräften haben | **être à ~ de personnel** | to be short of staff ‖ an Personalmangel leiden | **se trouver à ~** | to be (to find os.) short of money ‖ knapp bei Kasse sein; wenig Geld bei sich haben | **tout ~** | simply ‖ schlechthin.

**court** *adj* Ⓑ [à ~ délai; à ~s jours; à ~ terme; à ~e échéance] | short-dated; short-date; short-term; at short notice ‖ kurzfristig; auf kurze Frist (Sicht); mit kurzer Frist | **dans le plus ~ délai** | in (within) the shortest possible time; at the shortest notice ‖ innerhalb kürzester Frist | **billet (effet) (trait) à ~e échéance; papier à ~s jours; papier ~** | short (short-term) bill; bill at short date ‖ kurzfristiger Wechsel *m* | **crédit à ~ terme; ~ crédit** | short-term (short) credit ‖ kurzfristiger Kredit *m* | **dépôt à ~ terme** | deposit at short notice; short deposit ‖ kurzfristiges Depot *n* | **dette à ~ terme** | short-term debt ‖ kurzfristige Schuld *f* | **emprunt (prêt) à ~ terme** | loan at short notice; short loan ‖ kurzfristiges Darlehen *n*; kurzfristige Anleihe *f* | **opération à ~ terme** | short-term transaction ‖ Transaktion *f* auf kurze Sicht | **placement à ~ terme** | short-term investment ‖ kurzfristige Anlage *f*.

**courtage** *m* Ⓐ [profession] | brokerage; broking ‖ Maklergeschäft *n*; Maklerberuf *m*; Courtage *f* | **~ des affrètements** | freight brokerage (broking) ‖ Frachtmaklergeschäft; Frachtvermittlung *f* | **bordereau de ~** | broker's contract note (memorandum) (note) ‖ Schlußnote *f*; Schlußschein *m* | **contrat de ~** | broker's contract; brokerage agreement (contract) ‖ Maklervertrag *m* | **~ en immeubles** | estate agency ‖ Grundstücksmaklergeschäft; Immobilienbüro *n* | **~ maritime** | ship brokerage ‖ Schiffsmaklergeschäft | **faire le ~** | to be a broker; to do broking (broking business) ‖ Makler sein; Maklergeschäfte betreiben.

**courtage** *m* Ⓑ [droit de ~] | brokerage; commission; broker's (brokerage) fee ‖ Vermittlungsprovision *f*; Maklergebühr *f*; Maklerlohn *m*; Courtage *f* | **~ d'achat** | buying brokerage; purchasing (buying) commission ‖ Einkaufsprovision; Einkaufskommission *f* | **~ de change** | exchange brokerage ‖ Wechselprovision; Wechselcourtage | **compte de ~** | brokerage account ‖ Maklergebührenrechnung *f* | **~ des reports** | commission on contangoes ‖ Reportprovision | **tarif des ~s** | rate (rates) of commission; commission rates ‖ Provisionssatz *m* | **~ de vente** | selling brokerage (commission); commission on sales ‖ Verkaufsprovision | **passible d'un ~** | subject to a commission ‖ provisionspflichtig.

**courter** *v* Ⓐ | to sell || verkaufen.
**courter** *v* Ⓑ [chercher à vendre qch.] | to offer for sale || zum Verkauf anbieten; feilhalten.
**courter** *v* Ⓒ [s'occuper de la commission] | to buy and sell on commission; to do commission business || Kommissionsgeschäfte machen (betreiben); Kommissionshandel treiben.
**courtier** *m* | broker; jobber; agent || Makler *m;* Vermittler *m;* Agent *m* | **agence de** ~ | broker's office || Maklerbüro *n;* Vermittlungsbüro *n* | ~ **d'annonces** | advertising agent || Anzeigenvermittler; Anzeigenvertreter *m* | ~ **d'assurance(s)** | insurance broker (agent) || Versicherungsmakler; Versicherungsagent | ~ **de bourse;** ~ **de change** ① | stock (share) (stock exchange) broker; jobber, dealer | Börsenmakler; Kursmakler; Effektenmakler | ~ **de change** ②; ~ **d'escompte** | bill broker || Wechselagent | ~ **de change** ③ | money (exchange) broker || Geldmakler; Geldvermittler; Finanzmakler | ~ **de commerce** | commercial (mercantile) agent (broker) || Handelsmakler; Handelsagent; Handelsvertreter | ~ **en denrées;** ~ **de (en) marchandises** | produce broker || Produktenmakler | ~ **en immeubles** | land (estate) (real estate) (house) agent || Grundstücksmakler; Häusermakler; Immobilienmakler | ~ **en librairie** | colporteur; book convasser || Kolporteur *m* | **livre-journal du** ~ | broker's book (day book) (contract book) || Maklerjournal *n;* Schlußnotenbuch *n* des Maklers | **marché des** ~ **s** | broker's market || Maklermarkt *m* | ~ **de mariages** | matrimonial (marriage) agent (broker) || Heiratsvermittler; Ehemakler | ~ **de navires;** ~ **de vaisseaux;** ~ **maritime** | ship (shipping) broker; freight agent || Schiffsmakler; Frachtenmakler | ~ **en publicité** ① | publicity broker || Werbemakler; Reklameagent | ~ **en publicité** ② | advertising agent || Anzeigenvertreter; Anzeigenagent | ~ **de transports** | forwarding (shipping) agent || Speditionsmakler; Transportmakler.
★ ~ **assermenté;** ~ **inscrit;** ~ **juré** | sworn broker || beeidigter (vereidigter) Makler | ~ **attitré;** ~ **breveté** | certified agent (broker); official broker || amtlich zugelassener Makler | ~ **électoral** | electioneering agent || Wahlagent | ~ **libre;** ~ **marron** ① | unlicensed (outside) broker || freier (amtlich nicht zugelassener) Makler | ~ **marron** ② | shady (dishonest) broker || Schwindelmakler; Winkelmakler; schwarzer Makler.
**courtier-interprète** *m* | sworn interpreter [in cases before the maritime courts] || amtlich bestellter Übersetzer *m* [in Sachen vor den Seegerichten].
**courtoisie** *f* Ⓐ [politesse] | courtesy; politeness || Höflichkeit *f* | **échange de** ~ **s** | exchange of courtesies || Austausch *m* von Höflichkeiten | **visite de** ~ | courtesy (duty) call; courtesy visit || Höflichkeitsbesuch *m;* Pflichtbesuch.
**courtoisie** *f* Ⓑ [bon office] good office || freundliche Unterstützung *f.*

**couru** *adj* | **intérêt** ~ | accrued interest || aufgelaufene Zinsen *mpl.*
**cousin** *m* | cousin || Vetter *m* | **arrière-** ~ | distant cousin (relative) || entfernter Vetter (Verwandter *m*) | ~ **germain** | first (full) cousin || leiblicher (vollbürtiger) Vetter | ~ **au second degré; petit-** ~ | second cousin || Vetter zweiten Grades; Nachgeschwisterkind *n.*
**cousinage** *m* Ⓐ [parenté entre cousins] | cousinship; cousinhood || Verwandtschaft *f* unter Vettern; Vetternschaft *f.*
**cousinage** *m* Ⓑ [les cousins; la parenté] | the cousins; the relatives || die Vettern *mpl;* die Verwandtschaft *f;* die Sippe *f* | **tout son** ~ | all his cousins (kin) (relatives) || seine ganze Verwandtschaft; alle seine Verwandten.
**cousine** *f* | cousin || Base *f* | **petite-** ~ | second cousin || Nachgeschwisterkind *n.*
**cousins** *mpl* | cousins || Vettern *mpl;* Vettern und Basen | ~ **germains** | first (full) cousins || vollbürtige Vettern und Basen; Geschwisterkinder *npl* | ~ **issus de germains;** ~ **au second degré** | second cousins || vollbürtige Nachgeschwisterkinder *npl.*
**coût** *m* | cost *pl;* costs; expenses || Kosten *pl;* Unkosten *pl;* Kostenbetrag | ~ **d'acquisition** | historic cost; cost at time of purchase; initial cost || (ursprüngliche) Anschaffungskosten | ~ **de la distribution** | cost of distribution; distribution cost || Absatzkosten; Vertriebskosten | ~ **de l'exploitation** | operating (running) costs (expenses) || Betriebskosten | ~ **des facteurs** | factor cost || Faktorkosten | ~ **de la production** ① | cost of production; production costs || Herstellungskosten; Produktionskosten | **indice du** ~ **de la production** | index of production costs || Produktionskostenindex *m* | ~ **de la production** ② | cost (original cost) price; self (prime) (actual) cost || Gestehungspreis *m;* Selbstkostenpreis; Selbstherstellungspreis | **hausse du** ~ **de la vie** | rise in the cost of living || Steigerung *f* der Lebenshaltungskosten | **indice du** ~ **de la vie** | cost of living index || Lebenshaltungsindex *m.*
★ **menus** ~ **s** | sundry expenses || verschiedene Ausgaben *fpl* | ~ **total** | total cost || Gesamtkosten.
**coutant** *adj* | **à (au) prix** ~ | at cost price; at cost || zum Selbstkostenpreis; zum Kostenpreis; zum Herstellungspreis | **prêt accordé au prix** ~ | borrowed money onlent at borrowing rate || weitergeleiteter Kredit *m.*
**coûter** *v* | to cost || kosten | ~ **cher** | to be expensive (dear) || teuer sein | ~ **fort cher** | to be very (extremely) expensive || sehr teuer sein | **coûte que coûte** | at any cost; at all costs; at any price; under all (any) circumstances || koste es, was es wolle; um jeden Preis; unter allen Umständen.
**coûteusement** *adv* | expensively; dearly; at great cost || kostspielig; teuer; mit hohen Kosten.
**coûteux** *adj* | expensive; costly; dear || kostspielig; teuer | **peu** ~ | inexpensive || nicht teuer.
**coûts** *mpl* | costs || Kosten *pl* | ~ **d'infrastructure** | infrastructure costs || Infrastrukturkosten | ~ **margi-**

**naux** | marginal costs ‖ Grenzkosten | **~ d'opportunité** | opportunity cost(s) ‖ Opportunitätskosten | **~ salariaux** | wage costs ‖ Lohnkosten | **~ sociaux** | social costs ‖ Sozialkosten.
★ **calcul des ~** | costing; cost accounting ‖ Kostenrechnung *f* | **principes uniformes de calcul des ~** | uniform costing principles ‖ einheitliche Kostenrechnungsrichtlinien *fpl* | **étude ~-bénéfices** | cost-benefit analysis ‖ Kosten-Nutzen-Analyse *f*.

**coutume** *f* Ⓐ [habitude; usage] | custom; use; usage; habit ‖ Gewohnheit *f*; Herkommen *n*; Brauch *m*; Sitte *f* | **~ de place; ~ locale** | local custom (usage) ‖ Ortsgebrauch; örtlicher Brauch | **~ consacrée par l'usage** | time-hono(u)red custom ‖ alter (althergebrachter) Brauch; altes Herkommen; alte Sitte | **~ établie** | established custom ‖ feststehender Brauch (Gebrauch *m*); Herkommen | **~ maritime** | maritime (seamen's) custom ‖ Seemannsbrauch.
★ **avoir ~ de faire qch.** | to be in the habit of doing sth.; to be accustomed to do sth. ‖ etw. zu tun pflegen; gewohnt sein, etw. zu tun | **être une ~ internationale** | to be international practice ‖ international üblich (gebräuchlich) sein | **il est une ~ prépondérante** | it is the usual practice ‖ es ist durchaus üblich | **comme de ~** | as usual ‖ wie üblich | **de ~** | usually ‖ üblicherweise.

**coutume** *f* Ⓑ [droit coutumier] | customary law ‖ Gewohnheitsrecht *n* | **pays de ~** | country in which customary law dominates ‖ Land *n* in welchem überwiegend Gewohnheitsrecht gilt.

**coutumes** *fpl* | **us et ~** | uses (ways) and customs; [the] established customs ‖ Gebräuche *mpl* und Sitten; Herkommen *n*; [die] überlieferten Gebräuche.

**coutumier** *m* [recueil de règles de droit coutumier] | common-law book ‖ Gewohnheitsrechtsbuch *n*.

**coutumier** *adj* | customary ‖ gebräuchlich; herkömmlich | **droit ~** | common (unwritten) law ‖ Gewohnheitsrecht *n*; gemeines (ungeschriebenes) Recht *n* | **le travail ~ ; les travaux ~s** | the ordinary (the usual) routine (routine work) ‖ die üblichen Arbeiten *fpl*.

**coutumièrement** *adv* [selon la coutume] | customarily; according to custom ‖ herkömmlich; nach dem Herkommen.

**couvert** *m* Ⓐ | cover; security ‖ Deckung *f*; Sicherheit *f* | **être à ~** | to be covered ‖ gedeckt (gesichert) sein; Deckung (Sicherheit) haben | **vendre à ~** | to sell for delivery (for future delivery) ‖ für spätere Lieferung verkaufen.

**couvert** *m* Ⓑ [prétexte] | pretext ‖ Vorwand *m* | **sous le ~ de** | under the pretext of...; under cover of... ‖ unter dem Deckmantel (Vorwand) von...

**couvert** *m* Ⓒ [protection] | **sous le ~ de l'exterritorialité** | under the privilege of exterritoriality ‖ im (unter dem) Schutze der Exterritorialität | **sous le ~ de l'immunité** | under the privilege of immunity ‖ im (unter dem) Schutze der Immunität.

**couvert** *m* Ⓓ [enveloppe] | envelope; cover ‖ Umschlag *m*; Briefumschlag *m*.

**couvert** *m* Ⓔ [dans un restaurant] | cover charge; table money ‖ Gedeck *n*.

**couvert** *adj* Ⓐ | covered ‖ gedeckt; gesichert | **tenir q. ~** | to hold sb. covered ‖ dafür sorgen, daß jd. gedeckt ist.

**couvert** *adj* Ⓑ | **scrutin ~** | secret ballot (vote) ‖ geheime Wahl *f* (Abstimmung *f*).

**couverture** *f* Ⓐ [garantie] | cover; covering; security ‖ Deckung *f*; Sicherheit *f* | **action en ~ de l'accepteur d'une lettre de change** | action for recourse on a bill of exchange; action to obtain coverage for a bill of exchange ‖ Revalierungsklage *f* | **~ de la circulation** | cover of the note circulation; note coverage ‖ Deckung des Notenumlaufs; Notendeckung | **commande sans ~** | order without cover ‖ Auftrag *m* (Order *f*) ohne [gleichzeitige] Deckungsanschaffung | **~ de risques** | cover on risks; coverage of risks ‖ Deckung von Risiken; Risikodeckung | **remise d'une ~** | providing cover ‖ Deckungsanschaffung *f* | **~ à un tiers** | cover of one third ‖ Drittelsdeckung | **~ additionnelle** | additional security ‖ zusätzliche Deckung (Sicherheit) | **versement des ~s** | payment for cover ‖ Einzahlung *f* zur Deckung; Deckungseinzahlung | **fournir une ~** | to provide cover ‖ Deckung anschaffen.

**couverture** *f* Ⓑ [prétexte] | pretext ‖ Vorwand *m* | **sous la ~ de...** | under the pretext of...; under cover of... ‖ unter dem Deckmantel (Vorwand) von...

**couverture** *f* Ⓒ [d'un livre] | cover (wrapper) [of a book] ‖ Umschlag *m* [eines Buches].

**couvre-feu** *m* | curfew ‖ nächtliches Ausgehverbot *n*.

**couvre-livre** *m* | book cover; wrapper ‖ Bucheinband *m*; Buchumschlag *m*.

**couvrir** *v* Ⓐ | to cover ‖ decken | **se ~** | to cover os.; to get covered ‖ sich Deckung (Sicherheit) verschaffen | **se ~ par assurance** | to cover os. by insurance (by insuring) (by taking out an insurance) ‖ sich durch Versicherung decken; sich versichern | **se ~ par réassurance** | to cover os. by reinsurance; to reinsure ‖ sich durch Rückversicherung decken; sich zurückversichern | **«prière de nous ~ par chèque»** | «kindly remit by cheque» ‖ «Zahlung durch Scheck erbeten» | **~ un découvert** to cover a short account (an overdraft); to supply cover for an overdraft ‖ einen Sollsaldo (ein Debet) (einen Debetsaldo) (ein überzogenes Konto) abdecken | **~ une enchère** | to make a higher bid ‖ ein höheres Gebot abgeben | **~ les frais** | to cover (to defray) the cost (the expenses) ‖ die Kosten decken | **~ un risque** | to cover a risk ‖ ein Risiko decken | **~ q.** | to cover sb.; to give sb. cover ‖ jdn. sichern; jdm. Sicherheit leisten (geben).

**couvrir** *v* Ⓑ [cacher; déguiser] | to conceal ‖ verschleiern | **~ ses desseins** | to conceal one's intentions ‖ seine Absichten verbergen | **~ ses projets** |

**couvrir** *v* Ⓑ *suite*
to conceal (to keep secret) one's plans || seine Pläne geheimhalten.
**couvrir** *v* Ⓒ [excuser; justifier] | to cover; to excuse; to justify || decken; entschuldigen; rechtfertigen | **~ une faute** | to cover (to excuse) a fault || einen Fehler decken | **~ un subordonné** | to shield a subordinate || einen Untergebenen decken.
**covenant** *m* [pacte; convention] | covenant; agreement; treaty || Vertrag *m;* Übereinkommen *n;* Abkommen *n*.
**covendeur** *m* | covendor; joint seller || Mitverkäufer *m*.
**créance** *f* Ⓐ [titre] | claim; demand; debt || Anspruch *m;* Forderung *f;* Schuldforderung *f;* Schuld *f* | **affirmation de ~** | proof of indebtedness || Anmeldung *f* einer Forderung zum Konkurs (als Konkursforderung) | **amortissement d'une ~** | writing off a debt || Abschreibung *f* einer Forderung | **~ d'argent; ~ de somme d'argent** | money (pecuniary) claim || Geldforderung; Anspruch in Geld | **cession d'une ~** | assignment (transfer) of a claim || Abtretung *f* einer Forderung (eines Anspruchs) | **cession de ~s** | assignment of debts || Pfandrechtsabtretung *f* | **~ de construction** | claim for building cost || Baugeldforderung | **contre-~** | counterclaim; claim in return || Gegenforderung; Gegenanspruch | **~s et dettes; dettes et ~s** | assets and liabilities | Forderungen *fpl* (Außenstände *mpl*) und Schulden | **droit de ~** | right to claim; claim | Forderungsrecht *n;* Forderung *f* | **~ de la faillite** ① | debt provable in bankruptcy || anzumeldende Konkursforderung | **~ de la faillite** ② | proved debt || angemeldete (zugelassene) Konkursforderung | **production d'une ~ à la faillite** | proof of debt; proof against the estate of a bankrupt || Anmeldung *f* einer Forderung zum Konkurs (einer Konkursforderung) | **~ de fermage** | claim for rent || Pachtzinsforderung; Pachtforderung | **garantie d'une ~** | security for a debt || Sicherheit *f* für eine Forderung (für eine Schuld) | **~ du loyer** | claim for rent || Mietzinsforderung | **montant de la ~** | amount of the claim || Forderungsbetrag *m* | **novation de ~** | substitution of one obligation for another one; novation || Umwandlung *f* einer Schuld in eine andere; Schuldumwandlung; Novation *f* | **recouvrement des ~s** | collection of accounts (of debts) (of outstandings); recovery of debts || Forderungsbeitreibung *f;* Beitreibung der Außenstände; Einziehung *f* von Forderungen | **sûreté d'une ~** | security (surety) for a debt || Sicherheit *f* für eine Forderung | **titre de ~** | proof of indebtedness || Schuldtitel *m;* Schuldurkunde *f* | **titre de ~ exécutoire** | enforceable proof of indebtedness || vollstreckbarer Schuldtitel *m* | **transfert (transport) de ~** | assignment (transfer) of a claim || Forderungsabtretung *f;* Forderungsübertretung *f*.
★ **~ accessoire; ~ secondaire** | secondary (subsidiary) claim || Nebenforderung; Nebenanspruch | **~ admise** | proved debt || festgestellte Forderung | **~ alimentaire** | claim for maintenance || Unterhaltsanspruch; Unterhaltsforderung; Alimentenforderung | **~ amortie** | paid debt || getilgte Forderung | **~ chirographaire** | unsecured debt || ungesicherte (nicht gesicherte) (nicht bevorrechtigte) Forderung; gewöhnliche Konkursforderung | **~ commerciale** | commercial debt || Handelsforderung | **~ compensable; ~ à compenser** | claim which can be set off || aufrechenbare (aufrechnungsfähige) Forderung | **~ douteuse; mauvaise ~; ~ véreuse** | doubtful (bad) debt; dubious claim || zweifelhafte (schlechte) Forderung (Schuld) | **amortissement de (des) ~s douteuses** ① | writing off doubtful receivables (bad debts) || Abschreibung *f* zweifelhafter Forderungen | **amortissement des (provision pour) ~s douteuses** ② | reserve for doubtful debts; bad-debt reserve || Rückstellung *f* (Rücklage *f*) (Reserve *f*) für zweifelhafte Forderungen | **~ échue; ~ exigible** | debt due; mature debt || fällige Forderung; fälliger Anspruch | **~ engagée** | pawned debt || verpfändete Forderung | **~ garantie; ~ garantie par le gage** | secured debt || gesicherte Forderung; Pfandforderung | **~ garantie hypothécairement (par une hypothèque)** | debt secured by mortgage || hypothekarisch (durch Hypothek) gesicherte Forderung | **~ hypothécaire** | debt (claim) on mortgage; mortgage debt || Hypothekenforderung | **avances garanties par ~s hypothécaires** | advances secured by mortgage(s) || hypothekarisch gesicherte Kontokorrentkredite *mpl* | **~ inexigible** | debt not due (not yet due) || noch nicht fällige Forderung (Schuld) | **~ inscrite** | registered claim || eingetragene Forderung; Buchforderung | **~ inscrite au livre de la dette** | ledger debt || Schuldbuchforderung | **~ inscrite au grand-livre de la Dette** | debt inscribed in the national debt register || Staatsschuldbuchforderung | **~ irrécouvrable** | bad debt || uneinbringliche Forderung | **~ juste** | just (equitable) claim || berechtigte (begründete) Forderung; berechtigter Anspruch | **~ litigieuse** | litigious claim || strittige (bestrittene) (eingeklagte) (im Streit befangene) Forderung | **~ ordinaire** | ordinary (unsecured) claim || gewöhnliche (ungesicherte) Forderung | **~ prescrite** | barred claim; claim barred by prescription || verjährte Forderung | **~ privilégiée** | preferential (privileged) (preferred) debt (claim) || bevorrechtigte (bevorzugte) (privilegierte) Forderung (Schuld) | **~ productive** | interest-bearing debt || verzinsliche Forderung (Schuld) | **~ recouvrable** | recoverable debt || eintreibbare Forderung | **~ saisie-arrêtée** | attached claim || beschlagnahmte Forderung.
★ **admettre une ~ au passif de la masse** | to admit a debt as proved || eine Forderung als Konkursforderung zulassen (anerkennen) | **affirmer sa ~** | to prove one's claim; to prove against the estate of a bankrupt; to lodge (to tender) a proof of debt || eine (seine) Forderung zum Konkurs anmelden; ei-

ne Konkursforderung anmelden | **amortir une ~** | to write off a debt || eine Forderung abschreiben | **avoir une ~ sur q.** | to have a claim against sb. || gegen jdn. eine Forderung haben; von jdm. etw. zu fordern haben | **céder une ~** | to assign a claim || einen Anspruch (eine Forderung) abtreten | **faire rentrer une ~ ; recouvrer (récupérer) une ~** | to collect (to recover) a debt || eine Schuld (eine Forderung) beitreiben | **hypothéquer une ~** | to secure a debt by mortgage || eine Forderung hypothekarisch sichern (sicherstellen) | **~ à recouvrer** | outstanding debt || ausstehende Forderung | **rentrer dans sa ~** | to recover one's debt || sein Geld hereinbekommen | **transporter une ~** | to make over a debt || eine Forderung (eine Schuld) abtreten.

**créance** *f* Ⓑ [croyance] | belief; credence; credit || Glaube *m* | **lettres de ~** | letters *pl* of credence; credentials *pl* || Beglaubigungsschreiben *n* | **accorder (donner) ~ à qch.** | to attach (to give) credence (credit) to sth.; to believe sth. || einer Sache Glauben schenken; etw. glauben | **trouver ~** | to be believed || Glauben finden; geglaubt werden | **hors de ~** | unbelievable || unglaublich; nicht glaubhaft.

**créance** *f* Ⓒ [confiance] | confidence; trust || Vertrauen *n*.

**créancier** *m* | creditor || Gläubiger *m*; Forderungsberechtigter *m* | **accommodement avec les ~ s** | composition with the creditors || Vergleich *m* mit den Gläubigern | **assemblée (conférence) (réunion) des ~ s** | meeting of creditors; creditors' meeting || Gläubigerversammlung *f* | **commission (syndicat) des ~ s** | committee (board) of creditors || Gläubigerausschuß *m* | **concours entre ~ s** | equality between creditors || Ranggleichheit *f* zwischen Gläubigern | **demeure du ~** | default of the creditor || Gläubigerverzug *m*; Annahmeverzug | **désintéressement des ~ s** | payment (satisfaction) of the creditors || Befriedigung *f* (Abfindung *f*) der Gläubiger | **~ de l'Etat** | state (public) creditor || Staatsgläubiger | **~ de la faillite** | creditor in bankruptcy; simple contract creditor || gewöhnlicher Konkursgläubiger | **~ de la faillite d'une succession** | creditor of the estate in bankruptcy || Nachlaßkonkursgläubiger | **~ à la grosse; ~ de navire** | creditor on bottomry (on respondentia) || Bodmereigläubiger; Schiffsgläubiger | **~ d'une lettre de change** | bill creditor || Wechselgläubiger | **grand-livre des ~ s** | creditors' ledger || Kreditorenbuch *n* | **préférence illicite d'un ~ (de ~ s)** | fraudulent preference of a creditor (of creditors) || Gläubigerbevorzugung *f* | **privilège de ~** | creditor's lien (right of lien) || Pfandrecht *n* (Zurückbehaltungsrecht *n*) des Gläubigers; Gläubigerpfandrecht | **subrogation d'un ~** | subrogation of a creditor || Ersetzung *f* eines Gläubigers [durch einen andern] | **~ de la succession** | creditor of the estate || Nachlaßgläubiger.

★ **~ chirographaire; ~ ordinaire** | unsecured (general) (simple-contract) creditor || nicht gesicherter (nicht bevorrechtigter) (ungesicherter) Gläubiger | **~ gagiste; ~ nanti; ~ nanti de gage** | secured creditor; lienor; pledgee || durch Pfand gesicherter Gläubiger; Pfandgläubiger | **~ hypothécaire** | mortgage creditor; creditor on mortgage; mortgagee || Hypothekengläubiger; Hypothekargläubiger | **~ privilégié** | preferential (privileged) (preferred) creditor || bevorrechtigter (privilegierter) Gläubiger | **~ solidaire** | joint creditor || Gesamtgläubiger.

★ **s'atermoyer avec ses ~ s** | to arrange (to come to an arrangement) with one's creditors for an extension of time for payment || sich mit seinen Gläubigern wegen eines Zahlungsaufschubs verständigen | **contenter (désintéresser) (payer) un ~** | to satisfy (to pay) (to pay off) a creditor || einen Gläubiger befriedigen (abfinden) | **préférer un ~ à (sur) des autres** | to prefer one creditor over others || einen Gläubiger vor anderen bevorzugen | **remettre ses ~ s** | to put off one's creditors || seine Gläubiger vertrösten | **transiger avec ses ~ s** | to compound (to come to terms) with one's creditors; to make (to come to) a settlement (a composition) (a compromise) with the creditors || mit den Gläubigern akkordieren (zu einem Vergleich kommen); einen Vergleich mit den Gläubigern schließen (zustandebringen); sich mit den Gläubigern verständigen.

**créancier** *adj* **pays ~** | creditor country || Gläubigerland *n* | **puissance ~ ère** | creditor nation || Gläubigerstaat *m*.

**créateur** *m* Ⓐ | creator || Schöpfer *m*.
**créateur** *m* Ⓑ [inventeur] | inventor || Erfinder *m*.
**créateur** *m* Ⓒ [auteur] | author || Urheber *m*; Autor *m*.
**créateur** *m* Ⓓ | maker || Aussteller *m* | **~ d'un chèque** | maker of a cheque || Aussteller eines Schecks.
**créateur** *m* Ⓔ [fondateur] | founder; establisher || Gründer *m*; Begründer *m* | **~ de sociétés** | company promoter || Gründer von Gesellschaften; Gesellschaftsgründer.

**créateur** *adj* Ⓐ | **acte ~** | act of creating || schöpferische Leistung *f* | **esprit ~** | creative mind || schöpferischer Geist *m* | **investissement ~ d'emploi** | job-creating investment || Arbeitsbeschaffende (arbeitsplatzschaffende) Investition.

**créateur** *adj* Ⓑ [inventeur] | **acte ~** | act of inventing || erfinderische Leistung | **esprit ~** | inventive mind || Erfindergeist *m*.

**créatif** *adj* | creative || schöpferisch.

**création** *f* Ⓐ [action de créer] | creation || Schöpfung *f*; Bildung *f* | **~ d'emploi(s)** | job creation || Arbeitsbeschaffung; Arbeitsplatzschaffung *f*.

**création** *f* Ⓑ [invention] | invention || Erfindung *f*.

**création** *f* Ⓒ [délivrance] | issuing; making out; writing out || Ausstellung *f* | **~ d'une traite (d'une lettre de change)** | drawing (issuing) of a bill of exchange || Ausstellung eines Wechsels.

**création** *f* Ⓓ [fondation; établissement] | founding;

**création** *f* Ⓓ *suite*
foundation; establishment ‖ Gründung *f*; Errichtung *f*.
**créatrice** *adj* Ⓐ | **activité** ~ | creative activity ‖ schöpferische Tätigkeit *f*; Schöpfertätigkeit | **idée** ~ | creative idea ‖ schöpferischer Gedanke *m* | **puissance** ~ | creative power ‖ Schöpferkraft *f*.
**créatrice** *adj* Ⓑ | **activité** ~ | inventive activity ‖ Erfindertätigkeit *f* | **idée** ~ | inventive idea ‖ Erfindungsgedanke *m*.
**crédibilité** *f* | credibility ‖ Glaubhaftigkeit *f*.
**crédirentier** *m* | person entitled to a pension; recipient of a pension ‖ Rentengläubiger *m*; Rentenberechtigter *m*.
**crédit** *m* Ⓐ [croyance] | belief; credence; credit ‖ Glauben *m*; Glaubwürdigkeit *f*; Vertrauen *n* | **faire ~ à un bruit** | to give credit to a rumour ‖ ein Gerücht glauben; einem Gerücht Glauben schenken.
**crédit** *m* Ⓑ [réputation] | credit; renown; repute; reputation; prestige ‖ Ruf *m*; Ansehen *n*; Geltung *f*; Kredit *m* | **le ~ de la société** | the credit standing (rating) of the company; soundness (borrowing capacity) of the company ‖ die Kreditwürdigkeit der Gesellschaft.
**crédit** *m* Ⓒ [avoir] | credit; credit balance (side) ‖ Haben *n*; Guthaben *n*; Habenseite *f*; Kreditseite *f* | **avis (bordereau) (note) de ~** | credit note; advice of amount credited ‖ Gutschriftsanzeige *f*; Kreditnote *f* | **~ en banque** | credit (credit balance) with the bank ‖ Guthaben bei der Bank; Bankguthaben | **avis de ~ de coupons** | credit note (advice of credit) for coupons ‖ Couponsgutschrift *f* | **débit et ~** | debit and credit ‖ Soll und Haben *n*; Debit *n* und Kredit | **porter une somme au ~ de q.** | to book (to enter) (to place) (to put) an amount to sb.'s credit; to credit sb. with an amount ‖ jdm. einen Betrag gutschreiben (gutbringen); jdn. mit einem Betrag erkennen.
**crédit** *m* Ⓓ [dotation budgétaire; EEC en particulier] | appropriation ‖ Mittel *npl* | **~s d'engagement** | appropriations for commitment; commitment appropriations; contract authority ‖ Verpflichtungsermächtigungen *fpl* | **~s pour engagements** | total appropriations available for commitments ‖ Mittel für Verpflichtungen | **~s de paiement** | appropriations for payment; payment appropriations ‖ Zahlungsermächtigungen *fpl* | **~s pour paiements** | total appropriations available for payments ‖ Mittel für Zahlungen.
**crédit** *m* Ⓔ | credit ‖ Kredit *m* | **~ par acceptation** | acceptance credit ‖ Wechselkredit; Akzeptkredit | **~ par acceptation renouvelable** | revolving credit ‖ Kredit gegen Prolongationsakzept | **achat à ~** | purchase on credit (on term); credit purchase ‖ Kauf *m* auf Kredit (auf Ziel); Kreditkauf | **acte de ~** | opening of a credit ‖ Krediteröffnung *f* | **affaire à ~** | credit transaction ‖ Kreditgeschäft *n*; Kredittransaktion *f* | **affaires de ~** | credit business ‖ Kreditgeschäft(e) *npl* | **amoindrissement de ~** | contraction of credit ‖ Kreditschrumpfung *f* | **assurance-~** | credit insurance ‖ Kreditversicherung *f* | **assurance de cautionnement et de ~** | fidelity (guarantee) and credit insurance ‖ Kautions- und Kreditversicherung | **atteinte au ~** | reflecting (adverse effect) on [sb.'s] credit ‖ Kreditschädigung *f* | **banque de ~** | credit (loan) bank; bank for loans ‖ Kreditbank *f*; Kreditanstalt *f*; Darlehenskasse *f* | **~ en (à la) (de) banque** | credit with the bank; bank credit ‖ Kredit *m* bei der Bank; Bankkredit | **~ en blanc**; **~ par caisse**; **~ à découvert**; **~ sur notoriété**; **~ libre** | open (blank) (cash) (personal) credit ‖ Kontokorrentkredit; Blankokredit; Personalkredit | **caisse régionale de ~** | regional (district) loan bank ‖ Bezirkskreditkasse *f* | **caisse régionale de ~ agricole** | farmers' regional loan bank ‖ landwirtschaftliche Bezirkskreditkasse | **caisse de ~ municipal** | municipal pawnshop ‖ städtisches Leihamt *n* (Leihhaus *n*) | **contrôle du ~**; **régulation du ~** | credit control ‖ Kreditlenkung *f*; Kreditkontrolle *f* | **~ à la consommation** | consumer credit ‖ Verbraucherkredit | **coût du ~** | cost of borrowing ‖ Kreditkosten *pl* | **~s à la construction** | building credit ‖ Baukredite *mpl* | **demande de ~** | demand for credit ‖ Kreditbegehren *n*; Kreditverlangen *n* | **~ de démarrage** | starting credit ‖ Ankurbelungskredit | **dépassement de ~** | overdrawing of one's credit; overdraft ‖ Kreditüberschreitung *f*; Kreditüberziehung *f* | **encadrement (resserrement) (restriction) du ~** | credit restrictions (controls) (squeeze) ‖ Krediteinschränkung *f*; Kreditrestriktion *f* | **établissement (institut) de ~** | credit institution ‖ Kreditanstalt *f*; Kreditinstitut *n* | **expansion des ~s** | expansion of credit (in credits) ‖ Kreditausweitung *f* | **~ à l'exportation** | export credit ‖ Ausfuhrkredit; Exportkredit | **inflation de ~s** | inflation of credit ‖ Kreditinflation *f* | **lettre de ~** | letter of credit ‖ Kreditbrief *m* [VIDE: **lettre de crédit** *f*] | **limitation des ~** | credit limitation ‖ Begrenzung *f* der Kredite; Kreditbegrenzung | **~ au logement** | housing (building) loan ‖ Wohnungsbaukredit | **octroi de ~s** | grant(ing) of loans ‖ Gewährung *f* von Krediten; Kreditgewährung | **ordre de ~** | credit order ‖ Kreditauftrag *m*; Akkreditiv *n* | **ouverture d'un ~ (de ~)** | opening of a credit; granting of credits ‖ Krediteröffnung *f*; Krediteinräumung *f*; Kreditbewilligung *f* | **politique de ~** | credit policy ‖ Kreditpolitik *f* | **potentiel de ~** | credit potential ‖ Kreditpotential *n* | **prolongation d'un ~** | extension of credit ‖ Verlängerung *f* eines Kredits | **renchérissement du ~** | making credit dearer; credit becoming dearer ‖ Verteuerung *f* des Kredits | **restriction de(s) ~(s)** | credit restriction ‖ Beschränkung *f* der Kreditgewährung; Kreditbeschränkung | **société de ~ (de ~ mutuel); société coopérative de ~** | loan (credit) association (society); mutual loan society ‖ Kreditverein *m*; Kreditgenossenschaft *f*; Kreditverein auf Gegenseitigkeit | **société de ~ agricole** |

farmers' loan association || landwirtschaftlicher Kreditverein | **société de ~ immobilier** | mortgage bank || Grundkreditgesellschaft *f;* Bodenkreditanstalt *f* | **~ de soudure** | bridging loan (credit) || Überbrückungskredit | **~ sur titres** | documentary (shipping) credit || Dokumentarkredit; Rembourskredit | **vente à ~** | sale on credit; sale for the account (for the settlement); credit sale || Verkauf *m* auf Kredit (auf Ziel).

★ **~ agricole** | farming credit || landwirtschaftlicher Kredit; landwirtschaftliches Kreditwesen *n* | **~ bancaire** | bank (banking) (banker's) credit || Bankkredit | **~ commercial** | commercial credit || Handelskredit; Warenkredit | **~ confirmé** | confirmed credit || bestätigter Kredit | **~ non confirmé**; **~ simple** | unconfirmed credit || unbestätigter Kredit | **~ à court terme; court ~** | short (short-term) credit || kurzfristiger Kredit | **digne de ~** | creditworthy; worthy of credit || kreditfähig; kreditwürdig | **~ documentaire** ①| credit on security || Lombardkredit; Kredit gegen Sicherheit | **~ documentaire** ② | shipping (documentary) credit || Dokumentenkredit; Rembourskredit | **~ foncier** ①; **~ immobilier** ①; **~ réel; ~ territorial** | credit on landed property (on real estate property) || Grundkredit; Bodenkredit; Immobiliarkredit; Realkredit | **~ foncier** ②; **~ immobilier** ② | land (mortgage) credit; credit on mortgage || Hypothekarkredit; Hypothekenkredit | **~ foncier agraire** | credit on farm property (on farm land) || landwirtschaftlicher Realkredit | **~ imaginaire** | credit fraud || Kreditbetrug *m;* Kreditschwindel *m* | **~ à long terme; long ~** | long (long-term) credit || langfristiger Kredit | **~ maritime** | loan on bottomry || Bodmereikredit | **~ mobilier** | credit on personal property || Mobiliarkredit | **~ national; ~ public** | national credit || Staatskredit; Nationalkredit | **~ personnel** | personal credit || Personalkredit | **~ supplémentaire** | additional (further) credit || Zusatzkredit; zusätzlicher Kredit.

★ **acheter à ~** | to buy on credit (on deferred terms) || auf Kredit kaufen | **avoir du ~** | to have (to enjoy) a credit || Kredit haben (genießen) | **avoir du ~ en banque** | to have credit at (with) the bank | bei der Bank Kredit haben | **~ pour construire** | building credit || Baukredit | **ouvrir un ~ à q.** | to open a credit (a credit account) in favor of sb. (in sb.'s favor) || jdm. einen Kredit eröffnen (einräumen) | **ouvrir un ~ chez q.** | to open a credit account with sb. || sich bei jdm. einen Kredit eröffnen lassen | **vendre à ~** | to sell on credit || gegen Kredit verkaufen | **voter un ~** | to vote a credit || einen Kredit bewilligen.

★ **à ~** | on (upon) credit || auf Kredit | **à trois mois de ~** | on three months' credit || auf drei Monate Ziel; mit Dreimonatsziel.

**crédit** *m* Ⓕ [établissement de ~] | credit institution; bank || Kreditanstalt *f;* Kreditinstitut *n;* Bank *f* | **~ foncier** | mortgage (land) bank || Grundkreditbank; Hypothekenbank; Bodenkreditbank; Bodenkreditanstalt | **~ foncier agraire** | land (farm) credit company (association) || landwirtschaftliche Bodenkreditgesellschaft *f* | **~ industriel** | industrial bank || Industriebank; Gewerbebank | **~ municipal** | municipal pawnshop (pawn-office) || städtisches Leihamt *n* (Pfandhaus *n*) (Leihhaus *n*) | **~ national** | national loan bank || Landeskreditanstalt.

**crédit** *m* Ⓖ [influence] | influence || Einfluß *m* | **avoir du ~ auprès de q.** | to have influence with sb. || bei jdm. Einfluß haben | **employer son ~ en faveur de q.** | to use one's influence (one's credit) in sb.'s favor || seinen Einfluß für jdn. geltend machen; sich für jdn. einsetzen (verwenden).

**crédit-bail** *m* | leasing || Leasing *n* | **société de ~** | leasing company || Leasing-Gesellschaft | **~ financier** | financial leasing || Finanzierungsleasing | **~ immobilier** | real-estate leasing || Immobilienleasing | **~ industriel** | equipment leasing; leasing of equipment for industry || Ausrüstungsleasing.

**crédité** *m* | credited party | Gutschriftsempfänger *m.*

**crédité** *adj* | **être ~ sur** | to have letters of credit for || akkreditiert sein auf.

**créditer** *v* | to credit || gutbringen; gutschreiben; kreditieren | **~ q. d'une somme; ~ une somme à q.** | to place (to enter) (to book) (to pass) (to put) an amount to sb.'s credit; to credit sb. for an amount || jdm. einen Betrag gutschreiben (gutbringen) (kreditieren).

**créditeur** *m* | creditor || Gläubiger *m* | **~ s divers** | sundry creditors || verschiedene Verbindlichkeiten *fpl* (Forderungen *fpl* ).

**créditeur** *adj* | **compte ~** ① | credit (creditor) account || Kreditkonto *n;* Kreditorenkonto | **compte ~** ② | credit balance || Guthabensaldo *m;* Kreditsaldo; Guthaben *n.*

**créditrice** *f* | creditor || Gläubigerin *f.*

**créditrice** *adj* | **balance ~** | credit balance || Guthabensaldo *m;* Kreditsaldo; Guthaben *n* | **nation ~** | creditor nation || Gläubigernation *f.*

**créer** *v* | **~ une chaire** | to found (to establish) an academical chair || einen akademischen Lehrstuhl errichten | **~ un chèque** | to make out (to write out) a cheque || einen Scheck ausstellen | **se ~ une clientèle** | to build up a goodwill || sich eine Kundschaft (eine Klientel) erwerben | **~ une maison de commerce** | to establish (to found) a business (a business firm) || ein Geschäft (ein Handelshaus) (eine Handelsfirma) gründen | **~ des difficultés à q.** | to make (to create) difficulties for sb. || jdm. Schwierigkeiten bereiten (verursachen) (machen) | **~ un effet de commerce** | to make out (to draw) a bill || einen Wechsel ausstellen | **~ un emprunt** | to issue (to float) (to emit) a loan || eine Anleihe auflegen (ausgeben) | **~ une obligation** | to create an obligation || eine Verpflichtung schaffen | **~ un tribunal** | to set up a court || ein Gericht einsetzen.

**créneau** *m* | slot (niche) (place) in the market || Marktnische *f.*

**cri** *m* | **à ~ public** | by public announcement || durch

**cri** *m, suite*
öffentliche Bekanntmachung | **le ~ public** | public opinion ‖ die öffentliche Meinung.
**criant** *adj* | **injustice ~ e** | blatant (crying) (gross) injustice; flagrant piece of injustice ‖ schreiende Ungerechtigkeit *f;* schreiendes (krasses) Unrecht *n.*
**criard** *adj* | **créancier ~** | dun; dunner ‖ drängender (unbequemer) Gläubiger *m* | **dette ~ e** | pressing debt ‖ dringende (drückende) Schuld *f.*
**criée** *f* [vente publique aux enchères] | auction ‖ Versteigerung *f* | **chambre des ~ s** | public auctionroom ‖ öffentlicher Versteigerungsraum *m* | **vente à la ~** | sale by auction ‖ Verkauf *m* im Wege der Versteigerung | **acheter qch. à la ~** | to purchase sth. at an auction ‖ etw. bei der Versteigerung erwerben; etw. ersteigern.
**crieur** *m* Ⓐ | **~ de journaux** | news boy ‖ Zeitungsverkäufer *m* | **~ des rues** | hawker; street hawker ‖ Straßenhändler *m* | **~ public** | town crier ‖ Ausrufer *m.*
**crieur** *m* Ⓑ [aux enchères] | auctioneer ‖ Auktionator *m.*
**crime** *m* | crime ‖ Verbrechen *n* | **consommation d'un ~** | perpetration (consummation) of a crime ‖ Begehung *f* eines Verbrechens | **~ contre l'Etat** | crime against the State ‖ Verbrechen gegen den Staat; Staatsverbrechen; Hochverrat *m* | **~ de faux** | forgery ‖ Verbrechen der Urkundenfälschung | **~ d'incendie** | arson ‖ Verbrechen der Brandstiftung | **~ de lèse-majesté** Ⓐ | lese (leze) majesty ‖ Majestätsverbrechen; Verbrechen gegen das Staatsoberhaupt | **~ de lèse-majesté** Ⓑ; **~ d'Etat** | high treason ‖ Hochverrat *m* | **~ de fausse monnaie**; **~ de faux monnayage** | coinage offense ‖ Münzverbrechen; Verbrechen der Falschmünzerei | **prédisposition au ~** | criminal predisposition ‖ verbrecherische Veranlagung *f;* Hang *m* zum Verbrechen | **avoir des prédispositions au ~** | to be predisposed to crime ‖ verbrecherisch veranlagt sein | **tentative de ~** | attempt to commit a crime; attempted crime ‖ Versuch eines Verbrechens; versuchtes Verbrechen.
★ **~ capital** | capital crime ‖ Kapitalverbrechen; mit Todesstrafe bedrohtes Verbrechen | **~ politique** | political crime ‖ politisches Verbrechen.
★ **accuser q. d'un ~** | to accuse sb. of a crime ‖ gegen jdn. wegen eines Verbrechens Anklage erheben; jdn. wegen eines Verbrechens anklagen | **commettre un ~** | to commit (to perpetrate) a crime ‖ ein Verbrechen begehen (verüben).
**criminalisable** *adj* | **affaire ~** | [civil] case which may be brought before the criminal courts ‖ [Zivilprozeß-] Sache *f,* welche vor die Strafgerichte gebracht werden kann.
**criminaliser** *v* | **~ une cause** | to refer a case to the criminal courts ‖ eine Sache vor die Strafgerichte bringen.
**criminaliste** *m* | specialist on criminal law; criminalist ‖ Strafrechtslehrer *m;* Strafrechtler *m;* Kriminalist *m.*
**criminalistique** *f* | knowledge of criminal law ‖ Strafrechtskenntnis *f;* Kriminalistik *f.*
**criminalité** *f* Ⓐ [le caractère criminel] | **la ~ d'un acte** | the criminal nature of an act ‖ die Strafbarkeit (das Strafbare) einer Handlung.
**criminalité** *f* Ⓑ | criminality; crime rate ‖ Kriminalität *f* | **statistique de la ~** | crime statistics *pl* ‖ Kriminalstatistik *f.*
**criminel** *m* Ⓐ | criminal ‖ Verbrecher *m* | **~ de guerre** | war criminal ‖ Kriegsverbrecher.
**criminel** *m* Ⓑ [procédure criminelle] | **au ~** ① | criminally ‖ strafgerichtlich; strafrechtlich | **au ~** ② | before the criminal courts ‖ vor den Strafgerichten | **au ~** ③ | in criminal cases (matters) (proceedings) ‖ in Strafsachen; im Strafverfahren; im Strafprozeß | **action au ~** | criminal action (proceedings) ‖ Strafklage *f;* Strafverfahren *n;* Strafprozeß *m* | **au grand ~** | within the competence of the assizes | zur Zuständigkeit der Schwurgerichte gehörig | **au petit ~** | within the competence of the police courts ‖ innerhalb der Zuständigkeit der Polizeistrafgerichte | **agir au ~ contre q.**; **poursuivre q. au ~** | to take criminal proceedings against sb.; to prosecute sb. ‖ gegen jdn. ein Strafverfahren einleiten; jdn. strafrechtlich (strafgerichtlich) verfolgen.
**criminel** *adj* | criminal; penal ‖ verbrecherisch; kriminell | **acte ~** ① | criminal act ‖ strafbare Handlung *f;* Straftat *f* | **acte ~** ② | felonious act; felony ‖ verbrecherische Handlung *f;* Verbrechen *n* | **action ~ le** | criminal (penal) action ‖ Strafklage *f;* öffentliche Anklage *f* | **action ~ le en contrefaçon** | criminal proceedings *pl* for infringement ‖ Strafklage *f* (Strafverfolgung *f*) wegen Schutzrechtsverletzung | **affaire ~ le** | criminal case (action) ‖ Strafsache *f;* Strafprozeß *m* | **code d'instruction ~ le** | code of criminal proceedings ‖ Strafprozeßordnung *f* | **cour ~ le** | criminal court; court of criminal jurisdiction ‖ Strafkammer *f;* Gericht *n* der Strafrechtspflege | **homme ~** | criminal; person found guilty of a crime ‖ Verbrecher *m;* Person *f,* die eines Verbrechens überführt ist | **avec intention ~ le** | with criminal intent; with intent to commit a felonious act (a felony) ‖ in verbrecherischer Absicht *f* | **juridiction ~ le**; **justice ~ le** | criminal (penal) jurisdiction; jurisdiction in criminal cases ‖ Strafgerichtsbarkeit *f;* Strafjustiz *f;* Strafrechtspflege *f;* Rechtsprechung *f* in Strafsachen | **législation ~ le** | penal legislation ‖ Strafgesetzgebung *f* | **peine ~ le** | penalty for a crime ‖ Strafe *f* wegen eines Verbrechens (Vergehens) | **poursuite(s) ~ le(s)** | criminal prosecution ‖ Strafverfolgung *f;* strafrechtliche Verfolgung | **prescription ~ le** | limitation of criminal proceedings ‖ strafrechtliche Verjährung *f;* Verjährung des Strafanspruches (der Strafverfolgung) | **procédure ~ le**; **procès ~** | criminal proceedings *pl* (suit); trial ‖ Strafverfahren *n;* Strafprozeß | **réclusion ~ le** | hard labo(u)r;

penal servitude ∥ Zuchthausstrafe *f;* Zwangsarbeit *f* | **responsabilité** ~ **le** | criminal responsibility ∥ strafrechtliche Verantwortlichkeit *f* | **sociologie** ~ **le** | criminology ∥ Kriminologie *f.*
**criminelle** *f* | woman criminal ∥ Verbrecherin *f.*
**criminellement** *adv* Ⓐ [d'une manière criminelle] | criminally ∥ kriminell; in verbrecherischer Weise.
**criminellement** *adv* Ⓑ [devant la juridiction criminelle] | in (before) the criminal courts; in criminal proceedings ∥ vor den Strafgerichten; strafgerichtlich; im Strafverfahren; im Strafprozeß | **agir** ~ **contre q.; poursuivre q.** ~ | to take criminal proceedings against sb.; to prosecute sb. ∥ jdn. strafrechtlich (strafgerichtlich) verfolgen; gegen jdn. ein Strafverfahren einleiten.
**criminologie** *f* | criminology; criminal sociology ∥ Kriminologie *f.*
**crise** *f* | crisis ∥ Krise *f;* Krisis *f* | ~ **de débouché** | slump in sales ∥ Absatzkrise | ~ **du logement** | house (housing) shortage ∥ Wohnungsnot *f* | **période (temps) de** ~ | time of crisis; critical time ∥ Krisenzeit *f;* kritische Zeit *f* | **réserve de** ~ | contingency reserve ∥ Krisenreserve *f.*
★ ~ **bancaire** | banking crisis ∥ Bankkrise | ~ **boursière** | crisis on the Stock Exchange ∥ Börsenkrise; Krise an der Börse | ~ **commerciale** | trade depression ∥ Handelskrise; Darniederliegen *n* des Handels | ~ **constitutionnelle** | constitutional crisis ∥ Verfassungskrise | **la** ~ **domestique** | the internal (domestic) crisis ∥ der inländische Krisenzustand | ~ **économique** | economic crisis (depression) ∥ Wirtschaftskrise; Wirtschaftsdepression *f* | ~ **économique universelle (mondiale)** | world economic crisis; world depression ∥ Weltwirtschaftskrise | ~ **financière** | financial crisis ∥ Finanzkrise | ~ **générale des affaires** | general slump in business ∥ allgemeiner Geschäftsrückgang *m* | ~ **gouvernementale;** ~ **ministérielle** | cabinet (ministerial) crisis ∥ Regierungskrise; Kabinettskrise | ~ **mondiale;** ~ **universelle** | world crisis ∥ Weltkrise | ~ **monétaire** | monetary crisis ∥ Währungskrise; Geldkrise.
★ **dénouer (résoudre) une** ~ | to end a crisis ∥ eine Krise beenden | **enrayer une** ~ | to check a crisis ∥ einer Krise Einhalt gebieten | **passer par une** ~ **; subir (traverser) une** ~ | to pass through a crisis (through a critical time) ∥ eine Krise (eine kritische Zeit) durchmachen (durchlaufen) | **surmonter une** ~ | to overcome a crisis ∥ eine Krise überwinden.
**critérium** *m;* **critère** *m* | criterion ∥ Beurteilungsmerkmal *n;* Unterscheidungsmerkmal; Kriterium *n* | **les** ~ **s de qch.** | the criteria *pl* of sth. ∥ die unterscheidenden Merkmale von etw.
**critique** *f* Ⓐ | criticism ∥ Kritik *f* | ~ **des sources** | historical criticism ∥ Quellenkritik | ~ **des textes** | textual criticism ∥ Textkritik | ~ **adverse** | adverse (unfavorable) criticism ∥ ungünstige (abfällige) Kritik; Bemängelung *f* | ~ **constructive** | constructive criticism ∥ konstruktive Kritik | ~ **stérile** | negative criticism ∥ unfruchtbare Kritik | **faire la** ~ **de qch.**

| to criticize sth. ∥ sich zu etw. kritisch äußern; zu etw. kritisch Stellung nehmen; etw. kritisieren.
**critique** *f* Ⓑ [blâme] | censure ∥ Tadel *m* | **être l'objet des** ~ **s du public** | to cause the censure of the public; to be criticized by the public ∥ Gegenstand *m* öffentlicher Kritik sein; in der Öffentlichkeit kritisiert werden.
**critique** *f* Ⓒ [article] | critical article; critique ∥ kritische Betrachtung *f;* Kritik *f* | **faire la** ~ **d'un livre** | to review a book; to write a book review ∥ ein Buch beurteilen (rezensieren); eine Buchkritik schreiben | **faire la** ~ **d'une pièce** | to write a critique of a play ∥ eine Kritik über ein Stück schreiben.
**critique** *f* Ⓓ [gens de la critique] | **la** ~ | the critics *pl* ∥ die Kritiker *mpl;* die Gesamtheit der Kritiker; die Kritik.
**critique** *adj* Ⓐ | critical ∥ kritisch | **auditeurs** ~ **s** | critical audience ∥ kritische Zuhörerschaft *f* | **dissertation** ~ | critical treatise ∥ kritische Abhandlung *f* | **observations** ~ **s** | critical comment ∥ kritische Betrachtung *f* (Stellungnahme *f*) | **remarques** ~ **s** | critical notes ∥ kritische Anmerkungen *fpl.*
**critique** *adj* [décisif; crucial] | decisive; crucial ∥ entscheidend | **date** ~ | critical (decisive) (crucial) day (date) ∥ Stichtag *m* | **à la date** ~ | on the critical date (day) ∥ zum kritischen Zeitpunkt *m.*
**critique** *adj* Ⓒ [dangereux] | dangerous; critical ∥ gefährlich; riskant | **situation** ~ | dangerous (critical) situation ∥ gefährliche (kritische) Lage *f.*
**croisade** *f* [vive campagne] | crusade ∥ Kreuzzug *m.*
**croisement** *m* Ⓐ [croisée] | crossing; cross-roads *pl* ∥ Kreuzung *f;* Straßenkreuzung; Wegkreuzung.
**croisement** *m* Ⓑ [de chemin de fer] | railway (level) crossing ∥ Bahnübergang.
**croiser** *v* Ⓐ | **se** ~ | to cross ∥ sich kreuzen | **ma lettre s'est croisée avec la vôtre** | my letter has crossed yours ∥ mein Brief hat sich mit dem Ihrigen gekreuzt | **nos lettres se sont croisées** | our letters have crossed in the mail ∥ unsere Briefe haben sich gekreuzt.
**croiser** *v* Ⓑ [rayer; effacer] | to cross out ∥ ausstreichen | ~ **un alinéa** | to cross out (to delete) a paragraph ∥ einen Absatz (einen Abschnitt) streichen.
**croiser** *v* Ⓒ | ~ **un chèque** | to cross a cheque ∥ einen Scheck mit dem Verrechnungsvermerk versehen.
**croissance** *f* | growth ∥ [das] Wachsen | **être dans l'âge de** ~ | to be in the growing age ∥ im Wachsen sein.
**croissant** *adj* | **fortune** ~ **e** | growing (increasing) wealth ∥ wachsender (zunehmender) Wohlstand *m.*
**croît** *m* [croît des animaux] | increase [of livestock] ∥ Vermehrung *f* [des Viehbestandes].
**croquis** *m* | sketch ∥ Skizze *f;* Riß *m* | ~ **de projet** | rough plan (sketch) ∥ skizzierter Plan *m;* Planskizze | ~ **de terrain** | sketch map ∥ Kartenskizze | **faire le** ~ **de qch.** | to make a sketch (a rough sketch) of sth.; to sketch sth. ∥ von etw. eine Skizze machen; etw. skizzieren.
**croulement** *m* | ~ **d'une maison** | collapse of a house

**croulement** *m, suite*
(of a building) || Einsturz *m* eines Hauses (eines Gebäudes).
**crouler** *v* | to collapse || einstürzen; zusammenbrechen.
**croupier** *m* Ⓐ [employé d'une maison de jeu] | croupier; employee of a gambling house || Croupier *m;* Angestellter *m* eines Spielkasinos.
**croupier** *m* Ⓑ [associé à une entreprise financière] | partner in a financial transaction || Beteiligter *m* bei einer Finanztransaktion.
**croupier** *m* Ⓒ [parrain] | financial backer || finanzieller Hintermann *m.*
**croyable** *adj* Ⓐ | **témoin** ~ | trustworthy witness || glaubwürdiger Zeuge *m;* Zeuge, dem geglaubt werden kann.
**croyable** *adj* Ⓑ | believable; to be believed || glaubhaft; zu glauben | **fait** ~ | fact which can be believed || Tatsache *f,* welche geglaubt werden kann.
**croyance** *f* Ⓐ | belief || Glaube *m* | **donner** ~ **à qch.** | to attach (to give) credence (credit) to sth.; to believe sth. || einer Sache Glauben schenken; etw. glauben | ~ **politique** | political beliefs (conviction) || politische Meinung.
**croyance** *f* Ⓑ [foi religieuse] | faith || Glaubensbekenntnis *n* | **liberté de** ~ | freedom of faith (of religion) || Glaubensfreiheit *f;* Religionsfreiheit | **renoncer à sa** ~ | to renounce one's faith || seinen Glauben aufgeben.
**cru** *m* [production vinicole] | vintage || Wachstum *n.*
**cruauté** *f* Ⓐ [inhumanité] | cruelty || Grausamkeit *f;* Unmenschlichkeit *f.*
**cruauté** *f* Ⓑ [action cruelle] | act of cruelty || Akt *m* der Grausamkeit | **exercer des** ~ **s** | to perpetrate acts of cruelty || Grausamkeiten begehen.
**cruel** *adj* | cruel | grausam | **expérience** ~ **le** | bitter experience || bittere Erfahrung *f* | **perte** ~ **le** | grievous loss || schwerer Verlust *m* | **remords** ~ **s** | bitter remorse || bittere Vorwürfe *mpl.*
**cruellement** *adv* | cruelly || in grausamer Weise.
**cubage** *m* | cubic content || Rauminhalt *m;* Kubikinhalt *m.*
**cueillette** *f* | **affrètement à la** ~ Ⓐ | berth freighting || Stückgüterfrachtgeschäft *n* | **affrètement à la** ~ Ⓑ | freighting (loading) on the berth || Befrachtung *f* mit Stückgütern; Stückgutbefrachtung *f* | **charge (chargement) en** ~ | general (mixed) cargo || Stückgüterfracht *f;* Stückgutladung *f;* Sammelladung *f* | **fret à** ~ **(à la** ~ **)** | berth terms *pl* || Stückgutfracht *f* | **navigation à la** ~ | tramp shipping (navigation); tramping || freie Frachtschiffahrt *f;* Trampschiffahrt *f* | **charger un navire à la** ~ | to load a ship on the berth (with a general cargo) || ein Schiff mit Stückgütern befrachten.
**cuivre** *m* | **fonderie de** ~ | copper works *pl* || Kupferschmelze *f* | **gravure sur** ~ | copperplate engraving || Kupferstich *m* | **monnaie de** ~ | copper coin; coppers *pl* || Kupfergeld *n;* Kupfermünzen *fpl.*
**culpabilité** *f* | culpability; guilt || Schuld *f;* Strafbarkeit *f;* Straffälligkeit *f* | **déclaration (verdict) de** ~ | verdict of guilty || Schuldigerklärung *f;* Schuldigsprechung *f;* Bejahung *f* der Schuldfrage | ~ **dans la guerre** | war guilt || Schuld am Kriege; Kriegsschuld | **question de** ~ | question of guilt || Schuldfrage *f.*
★ **aggraver la** ~ | to aggravate the guilt || die Strafbarkeit erhöhen | **avouer sa** ~ | to plead guilty; to enter a plea of guilty | sich schuldig bekennen | **diminuer la** ~ | to reduce the guilt || die Strafbarkeit vermindern | **nier sa** ~ | to plead not guilty || sich nicht schuldig bekennen.
**cultivable** *adj* | cultivable || kulturfähig | **sol** ~ **; terre** ~ | arable land || anbaufähiges Land *n.*
**cultivateur** *m* | farmer || Landwirt *m;* Bauer *m* | ~ **à bail** | tenant farmer; farm tenant || landwirtschaftlicher Pächter *m;* Gutspächter *m.*
**cumul** *m* | cumulation || Häufung *f* | ~ **d'actions** | plurality of actions || Klagehäufung | ~ **d'assurance** | double insurance || mehrfache Versicherung *f;* Doppelversicherung | ~ **de fonctions** | plurality of offices; pluralism || nebeneinander bekleidete Ämter; Ämterhäufung | ~ **des frais** | cumulative costs (total of costs) || kumulierte Kosten | ~ **des peines** | cumulative (accumulative) (non-concurrent) sentence || Strafenhäufung | ~ **des revenus des époux** | cumulation of incomes of husband and wife || Zusammenrechnung der Einkünfte der Ehegatten.
**cumulard** *m* Ⓐ | official, who holds simultaneously several posts || Beamter *m,* der gleichzeitig mehrere Ämter ausübt.
**cumulard** *m* Ⓑ | pluralist || Doppelverdiener *m.*
**cumulatif** *adj* | cumulative || kumulativ; häufend | **imposition** ~ **ve** | multiple taxation || Mehrfachbesteuerung *f.*
**cumulation** *f* | cumulating; cumulation || Häufung *f.*
**cumulativement** *adv* | cumulatively; by cumulation || anhäufend; kumulativ | **fonctions exercées** ~ | plurality of offices || nebeneinander bekleidete Ämter *npl;* Ämterhäufung *f.*
**cumulé** *adj* | **intérêts** ~ **s** | accrued interest || aufgelaufene Zinsen *mpl.*
**cumuler** *v* | to cumulate || häufen; anhäufen | ~ **des offices** | to hold simultaneously several offices || mehrere Ämter gleichzeitig bekleiden (innehaben).
**cuprifères** *fpl* | copper shares || Kupferwerte *mpl;* Aktien *fpl* von Kupferbergwerken.
**curabilité** *f* | curability || Heilbarkeit *f.*
**curatelle** *f* | trusteeship; guardianship || Pflegschaft *f;* Kuratel *f* | ~ **d'absence** | guardianship for managing the affairs of an absent person || Abwesenheitspflegschaft; Verschollenheitspflegschaft | ~ **à succession** | administration || Nachlaßpflegschaft | ~ **de l'enfant conçu;** ~ **de ventre** | administrator for a child unborn || Pflegschaft für die Leibesfrucht | **être en** ~ | to be under trusteeship || unter Kuratel stehen | **mettre q. en** ~ | to put (to place) sb. under guardianship || jdn. unter Kuratel

stellen (stellen lassen) | **sous** ~ | under trustees || unter treuhänderischer Verwaltung; unter Treuhandverwaltung.

**curateur** *m* | curator; trustee; guardian || Pfleger *m;* Kurator *m* | ~ **d'absence;** ~ **à l'absence;** ~ **d'absent;** ~ **aux biens de l'absent** | curator absentis; guardian appointed to manage the affairs of an absent person || Abwesenheitspfleger; Verschollenheitspfleger | **désignation (nomination) d'un** ~ | appointment of a trustee || Bestellung *f* (Einsetzung *f*) eines Treuhänders | ~ **à la succession;** ~ **à une succession vacante** | administrator (curator) of an estate || Nachlaßpfleger; Erbschaftspfleger | ~ **au ventre** | administrator to an unborn child || Pfleger für die Leibesfrucht | ~ **provisoire** | interim curator || vorläufiger Pfleger | **désigner un** ~ | to appoint a trustee || einen Treuhänder einsetzen (bestellen).

**curatrice** *f* Ⓐ | trustee; guardian || Pflegerin *f*.
**curatrice** *f* Ⓑ | administratrix || Nachlaßpflegerin *f*.
**curé** *m* | priest; clergyman || Priester *m;* Geistlicher *m;* Pfarrer *m.*

# D

**dactylo** *f* | typist || Stenotypistin *f*.
**dactylogramme** *m* [empreintes dactyloscopiques] | fingerprints *pl* || Fingerabdrücke *mpl*.
**dactylographe** *m* | typist || Maschinenschreiber *m*.
**dactylographie** *f* | typewriting; typing || Maschinenschreiben *n*; Maschinenschrift *f*.
**dactylographié** *adj*; **dactylographique** *adj* | typewritten; typed || maschinengeschrieben; mit der Maschine geschrieben; in Maschinenschrift | **manuscrit** ~ | typescript || maschinengeschriebenes Schriftstück *n*.
**dactylographier** *v* | to typewrite; to type || mit der Maschine schreiben; maschinenschreiben.
**dactyloscopie** *f* | fingerprint identification || Identifizierung *f* durch Fingerabdrücke.
**danger** *m* | danger; peril; risk; hazard || Gefahr *f*; Gefährdung *f*; Risiko *n* | **à l'abri du** ~ | out of danger; in safety; safe || außer Gefahr; in Sicherheit; sicher | **rester à l'abri de (du)** ~ | to keep out of danger || sich nicht in Gefahr begeben | ~ **de collusion** | fear of collusion || Verdunkelungsgefahr; Kollusionsgefahr | ~ **de guerre** | danger (risk) of war; war danger (risk) || Kriegsgefahr | ~ **d'incendie** | fire risk; risk of fire || Feuersgefahr; Brandgefahr | ~ **d'inflation** | inflationary danger || Inflationsgefahr | ~ **pour les mœurs** | prejudice to public decency || Gefährdung der Sittlichkeit | ~ **de mort** | danger of life || Lebensgefahr; Todesgefahr | **en** ~ **de mort** | in danger (in peril) of one's life (of losing one's life) || in Lebensgefahr | ~ **pour l'ordre public** | prejudice to public order || Gefährdung der öffentlichen Ordnung | ~ **pour la sécurité nationale** | danger to the national security || Gefahr für die Staatssicherheit; Gefährdung der Sicherheit des Staates.
★ ~ **actuel**; ~ **imminent**; ~ **présent** | imminent danger (peril) || unmittelbare (drohende) Gefahr | **être en grand** ~ | to be in serious jeopardy || ernstlich gefährdet sein | **grave** ~ | grave danger || schwere (ernste) Gefahr | ~ **s maritimes** | dangers (perils) of the sea; maritime (marine) (sea) perils; marine risks || Seegefahr; Seerisiko; Seetransportrisiken *npl*.
★ **courir** ~ **de . . .**; **être en** ~ **de . . .** | to run the risk of . . .; to be in danger (in jeopardy) of . . . || Gefahr laufen, zu . . . | **détourner (écarter) (éloigner) un** ~ | to avert (to ward off) a danger || eine Gefahr abwenden (beseitigen) | **exposer qch. au** ~; **mettre qch. en** ~ | to expose sth. to a danger (to a risk); to endanger (to jeopardize) (to imperil) sth. || etw. in Gefahr bringen (gefährden) (riskieren) (aufs Spiel setzen).
★ **en** ~ | in danger; in peril; in jeopardy; endangered; imperiled || in Gefahr; gefährdet | **hors de** ~ | out of danger || außer Gefahr | **sans** ~ | without risk; safely; securely || gefahrlos; sicher.

**dangereusement** *adv* | dangerously; critically || gefährlich; ernstlich.
**dangereux** *adj* | dangerous; perilous; risky || gefährlich; riskant | **un** ~ **adversaire** | a dangerous opponent || ein gefährlicher Gegner *m* | **zone** ~ **se** | danger zone (area) || Gefahrenzone *f* | **être** ~ **pour qch.** | to be a danger to sth. || eine Gefahr für etw. bilden.
**date** *f* | date; day || Datum *n*; Tag *m*; Zeitpunkt *m* | ~ **d'acceptation** | date of acceptance || Tag (Datum) des Akzeptes | **antériorité de** ~ | priority of date || zeitlicher Vorrang *m* | **anti** ~ | antedate; foredate || früheres Datum | ~ **de l'audience** | date of trial (of the trial) (of the hearing) || Tag der Verhandlung; Verhandlungstermin *m* | ~ **du cachet de la poste** | date of the postmark || Datum des Poststempels | ~ **du calendrier** | calender date || Kalendertag | **ligne de changement de** ~ | date line || Datumslinie *f* | ~ **de déclaration** | date of notification || Datum (Tag) der Meldung (der Anmeldung); Meldetag | ~ **de délivrance** | date of issue || Ausfertigungsdatum; Ausstellungstag | ~ **de départ** | date of sailing; sailing date || Abgangstag; Abreisetag | ~ **de dépôt** | date of despatch || Aufgabetag | ~ **du dépôt** | date (day) of filing; filing date || Datum (Tag) der Einreichung (der Anmeldung); Einreichungsdatum; Einreichungstag | ~ **d'échéance** ① | date (time) of expiration || Ablauftag; Ablauftermin *m* | ~ **d'échéance** ②; ~ **de l'échéance** | due date; date due; date (day) of maturity || Fälligkeitstag; Fälligkeitstermin *m*; Verfalltag | ~ **d'émission** | date (day) of issue || Ausgabetag | ~ **d'entrée en valeur** | value date || Werttag | **la** ~ **d'entrée en vigueur** | the effective date || der Tag des Inkrafttretens | ~ **d'envoi**; ~ **d'expédition** | date of despatch || Absendetag; Aufgabetag | **erreur de** ~ | mistake in the date; misdating || Irrtum *m* im Datum; Falschdatierung *f* | **faire une erreur de** ~ | to misdate [sth.] || [etw.] falsch (unrichtig) datieren | ~ **d'exécution** | time of performance || Leistungstag; Leistungstermin | ~ **d'expiration** | date of expiration (of expiry) || Ablauftag; Ablauftermin | **griffe à** ~ | date stamp (marker); dater || Datumsstempel *m*; Tagesstempel | ~ **d'inscription** | date (day) of registration || Eintragungstag | ~ **de l'invention** | date of the invention || Erfindungstag | **à . . . jours de** ~ | . . . days after date || . . . Tage nach dato | **lettre de change à** ~ | bill payable after date || Datowechsel *m* | ~ **de livraison** | date (day) of delivery || Liefertag; Liefertermin; Tag der Lieferung | ~ **de naissance** | day (date) of birth || Tag der Geburt; Geburtstag | **par ordre de** ~ | in the order of the dates; in chronological order || in der Reihenfolge der Daten; in zeitlicher Reihenfolge | **être le premier en** ~ | to come first; to have a prior claim ||

zuerst kommen; ältere Ansprüche haben | ~ **de priorité** | date of priority; priority date || Prioritätstag | ~ **de (du) remboursement** | redemption date || Einlösungstag; Einlösungstermin *m* | **timbre à** ~ | date stamp (marker); dater || Datumsstempel *m;* Tagesstempel | ~ **de valeur** | value date || Werttag.

★ **à une** ~ **antérieure** | at an earlier date || zu einem vorherliegenden Datum | ~ **contractuelle** ① | date of the agreement; contract date || Tag (Datum) des Vertragsabschlusses | ~ **contractuelle** ② | date fixed in the agreement; contract date || vertraglich (im Vertrag) vorgesehenes Datum | **à courte** ~ | short-dated || kurzfristig | ~ **critique** | critical day (date); crucial date || Stichtag | **fausse** ~ | wrong date || falsches (unrichtiges) Datum | **de fraîche** ~ | of recent date || neueren Datums | ~ **initiale** | initial date || Anfangstermin; Anfangstag | **à longue** ~ | longdated || langfristig | **de longue** ~ ; **de vieille** ~ | of long standing; long-standing || seit langem bestehend | **intérêts de longue** ~ | vested interests *pl* || althergebrachte (überkommene) Rechte *npl* | **à une** ~ **prochaine (rapprochée)** | at an early date || in nicht zu langer (in kurzer) Zeit | **à une** ~ **plus rapprochée** | at an earlier date || zu einem früheren Zeitpunkt.

★ **s'ajourner sans** ~ | to adjourn without date || auf unbestimmte Zeit vertagen (verschieben) | **assigner une** ~ | to set (to fix) a date || ein Datum festsetzen (bestimmen) | **fixer la** ~ **pour qch.** | to fix (to appoint) a date (a time) for sth. || für etw. einen Zeitpunkt festsetzen | **porter la** ~ **du...** | to be dated... || das Datum vom... tragen; vom... datieren (datiert sein) | **prendre** ~ **de** | to make a note of || von etw. eine Vormerkung (Notiz) machen | **prendre** ~ **avec q.** | to make an appointment (a date) with sb. || mit jdm. eine Verabredung treffen; sich mit jdm. verabreden | **prendre** ~ **pour qch.** | to fix (to appoint) a date (a time) for sth. || für etw. einen Zeitpunkt festsetzen.

★ **de même** ~ | of even date; of the same date || vom gleichen Datum; gleichen Datums | **en** ~ **de; en** ~ **du** | under date (the date) of; bearing date of; dated || unter dem Datum des; datiert vom | **sans** ~ | without date; dateless; undated; bearing no date || ohne Datum; ohne Datumsangabe; undatiert.

**daté** *adj* | **lettre** ~ **e de** | letter dated from || vom... datierter Brief | ~ **d'aujourd'hui** | under this (today's) date || unterm heutigen Datum | **non** ~ | undated; dateless; without date; bearing no date || undatiert; ohne Datumsangabe; ohne Datum | **être** ~ **de** | to date from || datieren von.

**dater** *v* | to date || datieren; mit einem Datum versehen | **à** ~ **de ce jour** | from to-day || ab heute | ~ **une lettre** | to date a letter || einen Brief datieren | ~ **de loin** | to be longstanding || bereits seit langem bestehen | **anti** ~ | to antedate; to foredate || vordatieren; früher datieren; zurückdatieren | **mal** ~ | to misdate || falsch (unrichtig) datieren | **post** ~ | to postdate; to date forward || nachdatieren; später datieren.

**dateur** *m* [**timbre** ~ ] | date stamp (marker); dater || Datumsstempel *m;* Tagesstempel.

**datif** *adj* [conféré par vote judiciaire] | fixed (appointed) by the court || durch das Gericht bestimmt (eingesetzt) (bestellt) | **tutelle** ~ **ve** | guardianship ordered by the court || gerichtlich angeordnete Vormundschaft *f* | **tuteur** ~ | guardian appointed by the court || gerichtlich (durch das Gericht) bestellter Vormund *m.*

**dation** *f* Ⓐ [action de confier judiciairement] | appointment [by the court] || Bestellung *f* [durch das Gericht]; Übertragung *f.*

**dation** *f* Ⓑ [ ~ en paiement] | surrender in lieu of payment || Hingabe *f* (Abtretung *f*) an Zahlungsstatt.

**débâclage** *m;* **débâclement** *m* | ~ **d'un port** | clearing of a port [of empty ships] || Freimachung *f* eines Hafens [von leeren Schiffen].

**débâcle** *f* | collapse; breakdown; downfall; crash || Zusammenbruch *m;* Einsturz *m* | ~ **financière** | financial crash || Finanzkrach *m;* Börsenkrach.

**débâcler** *v* | ~ **un port** | to clear a port [of empty ships] || einen Hafen [von leeren Schiffen] freimachen.

**déballage** *m* Ⓐ | unpacking || Auspacken *n.*

**déballage** *m* Ⓑ | display of goods for sale || Ausstellung *f* von Waren zum Verkauf | **magasin de** ~ ; ~ **ambulant** | itinerant (travelling) (flying) store || Wanderlager *n* | **vente au** ~ | clearance sale || Räumungsverkauf *m.*

**déballer** *v* Ⓐ | to unpack || auspacken.

**déballer** *v* Ⓑ | ~ **des marchandises** | to display goods for sale || Waren zum Verkauf ausstellen.

**déballeur** *m* Ⓐ | unpacker || Auspacker *m.*

**déballeur** *m* Ⓑ | hawker; book-pedlar || Höcker *m;* Kolporteur *m.*

**débanquer** *v* | ~ **le banquier** | to break the bank || die Bank sprengen.

**débaptiser** *v* | ~ **q.** | to rename sb.; to change sb.'s name || jdn. umtaufen (umbenennen).

**débardage** *m* | unloading; discharging || Entladen *n;* Ausladen *n.*

**débarder** *v* Ⓐ | to unload; to discharge || entladen; ausladen.

**débarder** *v* Ⓑ [un bateau] | to break up; to scrap || abwracken.

**débardeur** *m* | docker; longshoreman; stevedore || Dockarbeiter *m;* Hafenarbeiter.

**débarquement** *m* Ⓐ; **débarqué** *m* | landing; disembarking; disembarcation || Ausschiffung *f;* Ausschiffen *n;* Landung *f* | **carte de** ~ | landing ticket || Landungskarte *f* | **au** ~ | on landing; on (upon) arrival || beim Landen; bei der Ankunft.

**débarquement** *m* Ⓑ | discharge; unloading; unlading || Entladen *n;* Ausladen *n;* Löschen *n.*

**débarquer** *v* Ⓐ | to land; to disembark || (sich) ausschiffen; landen; an Land gehen.

**débarquer** v Ⓑ | to pay off (to discharge) a crew || eine Mannschaft abheuern.
**débarquer** v Ⓒ | to dismiss || entlassen.
**débarquer** v Ⓓ [débateler] | to discharge; to unload; to unlade || entladen; ausladen; löschen.
**débatelage** m | unlading (discharging) [of a ship] || Entladen n (Ausladen n) [eines Schiffes]; Löschen n.
**débat** m Ⓐ [discussion] | debate; discussion || Debatte f; Diskussion f | **clôture des** ~ **s** | closing of the debate || Schluß m der Debatte (der Aussprache) | **le niveau des** ~ **s** | the level of argument || das Niveau der Debatte | ~ **académique** | academic discussion || akademische Diskussion | **clôturer les** ~ **s** | to close (to closure) the debate || die Debatte (die Aussprache) schließen | **être en** ~ | to be in debate; to be debated || zur Debatte stehen | **mettre qch. en** ~ | to put up sth. in debate || etw. zur Debatte stellen.
**débat** m Ⓑ [différend] | dispute; controversy || Streit m | **être en** ~ | to be in dispute || im Streit befangen sein | **trancher (vider) un** ~ | to settle a dispute || einen Streit beilegen [VIDE: **débats** mpl].
**débats** mpl | hearing; trial || Verhandlung f | **clôture des** ~ | closing of the hearing || Schluß m der Verhandlung | **continuation (réouverture) des** ~ | resumption of the hearing || Fortsetzung f (Wiederaufnahme f) der Verhandlung; Wiedereintritt in die Verhandlung | **direction des** ~ | presiding over the trial || Verhandlungsleitung f | ~ **à huis clos** | hearing in camera (in private) || Verhandlung unter Ausschluß der Öffentlichkeit | **marche des** ~ | course of the trial || Gang m der Verhandlung | **ouverture des** ~ | opening of the trial || Beginn m der Verhandlung | **remise (suspension) des** ~ | suspension of the hearing (of the trial) || Aussetzung f der Verhandlung | **renvoi des** ~ | postponement of the trial || Vertagung f der Verhandlung | **salle des** ~ | court room || Verhandlungssaal m.
★ ~ **contradictoires** | defended trial; hearing in defended cases || streitige (kontradiktorische) Verhandlung | ~ **oraux** | hearing; trial || mündliche Verhandlung | ~ **publics** | public trial; trial in open court || öffentliche Verhandlung.
★ **ajourner les** ~ | to postpone (to adjourn) the trial || die Verhandlung vertagen | **clore (clôturer) les** ~ | to close the hearing || die Verhandlung schließen | **diriger les** ~ | to conduct the proceedings || die Verhandlung leiten | **ouvrir les** ~ | to open the trial (the hearing) || die Verhandlung eröffnen | **remettre les** ~ | to suspend the hearing (the trial) || die Verhandlung aussetzen | **rouvrir les** ~ | to reopen (to resume) the hearing (the trial) || die Verhandlung wieder aufnehmen; wieder in die Verhandlung eintreten.
**débattable** adj | debatable || zu debattieren; diskutabel.
**débattre** v [discuter] | to discuss; to debate; to argue || erörtern; diskutieren; debattieren | ~ **un compte** | to question the items of an account || die Ansätze einer Rechnung bestreiten | **prix à** ~ | price by arrangement (to be discussed) || Preis nach (laut) Vereinbarung; Preis noch zu vereinbaren.
**débattu** adj | **à un prix** ~ | at an arranged price || zum (zu einem) vereinbarten (ausgehandelten) Preis m.
**débauchage** m; **débauchement** m Ⓐ | enticing away || Abspenstigmachen n.
**débauchage** m; **débauchement** m Ⓑ [licenciement] | discharging (laying off) of workmen || Entlassung f von Arbeitern | ~ **collectif** | general lay off || Gesamtentlassung; Massenentlassung.
**débauche** f | debauchery || Unzucht f | **aux fins de** ~ | for immoral purposes || zu unzüchtigen Zwecken | **maison de** ~ | disorderly house || Freudenhaus n; Bordell n | **trafiquant de la** ~ | white-slave trader || Mädchenhändler m.
**débauché** m | rake; libertine || Person f mit liederlichem Lebenswandel.
**débauché** adj | debauched || verlottert.
**débauchée** f Ⓐ | change of the shifts [on a dockyard] || Arbeitsschluß m (Schichtwechsel m) [auf einer Werft].
**débauchée** f Ⓑ | debauched woman; libertine || Dirne f.
**débaucher** v Ⓐ [engager q. à quitter son travail] | ~ **q.** | to entice sb. away || jdn. abspenstig machen.
**débaucher** v Ⓑ [renvoyer] | ~ **un ouvrier** | to discharge (to lay off) a workman || einen Arbeiter entlassen.
**débaucher** v Ⓒ [corrompre] | ~ **la jeunesse** | to corrupt the young || die Jugend verderben.
**débaucher** v Ⓓ [séduire] | ~ **une jeune fille** | to debauch (to seduce) a girl || ein Mädchen verführen.
**débaucheur** m Ⓐ | debaucher || einer, der Arbeitskräfte abspenstig macht.
**débaucheur** m Ⓑ [séducteur] | seducer || Verführer m.
**débet** m | amount which remains payable on official (court) fees || auf amtliche (gerichtliche) Gebühren geschuldeter Restbetrag.
**débirentier** m | debtor of an annuity charge || der zur Zahlung einer Rente Verpflichtete m; Rentenschuldner m.
**débit** m Ⓐ [somme due] | debit; debtor || Soll n; Debet n | **article au** ~ | debit; debit item (entry) || Debetposten m; Schuldposten; Lastschrift f | ~ **d'un compte** | debit of an account || Soll n (Sollseite f) eines Kontos | **porter qch. au** ~ **d'un compte** | to enter sth. to the debit of an account || ein Konto mit etw. belasten | ~ **et crédit** | debit and credit || Soll n und Haben; Debet n und Kredit; Debit n und Credit | **facture (note) (relevé) de** ~ | debit note || Belastungsanzeige f; Debetanzeige f; Debetnote f.
★ **inscrire (porter) une somme au** ~ **de q.** | to debit sb. with an amount || jdn. mit einem Betrag belasten; jdm. etw. belasten | **porter qch. au** ~ **de q.** | to enter sth. to sb.'s debit || jdn. für etw. belasten; jdm. etw. in Rechnung stellen | **à porter au** ~ | de-

bitable || zu debitieren | **être porté au** ~ | to be on the debtor (debit) side || im Debet stehen | **au ~ de** | to the debit of || zu Lasten von.

**débit** *m* Ⓑ [page du grand-livre] | debit (debtor) side || Sollseite *f;* Debitseite.

**débit** *m* Ⓒ [vente; vente prompte] | sale || Vertrieb *m;* Absatz *m;* Verschleiß *m* | **d'un** ~ **assuré** | certain to sell || mit sicheren Absatzmöglichkeiten | **journal des** ~ | sales journal (daybook); book of sales || Verkaufsbuch *n;* Verkaufsjournal *n* | **de bon** ~ | marketable; saleable | leicht abzusetzen | **marchandises de bon** ~ **(d'un** ~ **facile)** | goods with ready sale || leicht verkäufliche (leicht absetzbare) (leicht unterzubringende) Waren *fpl* | **avoir le** ~ **facile** | to have a ready (quick) sale; to find a ready market; to meet with a good (ready) sale || leichten (schnellen) Absatz finden; schnell Abnehmer finden.

**débit** *m* Ⓓ [magasin de vente au détail] | retail shop || Kleinverkaufsstelle *f* | ~ **de l'alcool** | liquor shop (house) || Kneipe *f* | ~ **de journaux** | newspaper (news) stand || Zeitungsstand *m;* Zeitungsverkaufsstand *m;* Zeitungskiosk *m* | ~ **de tabac** | tobacconist's shop || Tabakverkaufsstelle *f* | ~ **de timbres-poste** | shop selling postage stamps || Verkaufsstelle für Postwertzeichen.

**débit** *m* Ⓔ [de boissons] | ~ **de l'alcool;** ~ **de boissons alcooliques** | sale of liquor || Branntweinausschank *m* | ~ **de vin** | sale of wine || Weinausschank | ~ **clandestin** | illicit sale of liquor || heimlicher Ausschank.

**débit** *m* Ⓕ [quantité] | output; yield || Ertrag *m;* Leistung *f.*

**débitant** *m* Ⓐ | retail dealer; retailer || Kleinverteiler *m;* Kleinhändler *m* | ~ **de tabac** | tobacconist || Kleinverteiler von Tabakwaren; Tabaktrafikant *m.*

**débitant** *m* Ⓑ [marchand de boissons au détail] | innkeeper || Schankwirt *m.*

**débiter** *v* Ⓐ [porter au débit] | to debit; to charge || in das Soll (ins Debet) eintragen; zu Soll stellen; belasten; zur Last schreiben | ~ **un compte** | to debit an account || ein Konto belasten | ~ **q. d'une somme;** ~ **une somme à q.** | to debit sb. with an amount; to charge sth. to sb. || jdn. mit einem Betrag belasten; jdm. etw. belasten.

**débiter** *v* Ⓑ [vendre au détail] | to retail; to sell [sth.] retail || im kleinen verkaufen; im Kleinverkauf vertreiben; verschleißen.

**débiter** *v* Ⓒ [vendre facilement] | to sell readily; to have (to find) a ready sale || leicht abzusetzen sein; leichten Absatz finden.

**débiteur** *m* Ⓐ | debtor || Schuldner *m* | **co~s solidaires** | joint and several codebtors (debtors) || gesamtschuldnerisch (gesamtverbindlich) haftende Schuldner *mpl;* Gesamtschuldner *mpl* | ~ **des frais** | debtor of the costs || Kostenschuldner | ~ **d'une (par) lettre de change** | debtor of a bill of exchange; bill debtor || Wechselschuldner; Wechselverpflichteter *m* | **grand-livre des** ~**s** | customer's ledger || Debitorenbuch *n.*

★ ~**s divers** | sundry debtors || verschiedene Forderungen *fpl* | ~ **hypothécaire** | mortgager; mortgage debtor; debtor on mortgage || Hypothekenschuldner | ~ **insolvable** | insolvent debtor; bankrupt || zahlungsunfähiger Schuldner; Gemeinschuldner | ~ **principal** | principal debtor || Hauptschuldner | ~ **saisie;** ~ **saisie-arrêté** | attached debtor || verhafteter Schuldner | ~ **solidaire** | joint debtor; codebtor || Gesamtschuldner; Mitschuldner | **tiers** ~ | garnishee || Drittschuldner.

★ **être** ~ **de q.** | to be sb.'s debtor; to be in sb.'s debt; to owe sb. sth. || jds. Schuldner sein; in jds. Schuld stehen; bei jdm. in Schuld stehen; jdm. etw. schulden | **être tenu comme** ~ **solidaire** | to be jointly and severally liable || als Gesamtschuldner haften (in Anspruch genommen werden); gesamtschuldnerisch haften.

**débiteur** *m* Ⓑ | retailer; retail dealer || Kleinhändler *m;* Kleinverteiler *m.*

**débiteur** *adj* | **compte** ~ | debtor (debit) account || Debitorenkonto *n* | **comptes courants** ~**s** | current advances || Kontokorrentkredite *mpl* | **comptes courants** ~ **s en blanc** | unsecured current advances; unsecured advances on overdraft || ungesicherte Kontokorrentkredite; Kontokorrentdebitoren *mpl* ohne Deckung | **comptes courants** ~**s gagés** | secured current advances; secured overdraft || gedeckte (gesicherte) Kontokorrentkredite | **Etat** ~**; pays** ~ | debtor state (nation) (country) || Schuldnerstaat *m;* Schuldnerland *n* | **solde** ~ ① | balance of debt; debit balance || Debetsaldo *m;* Debitorensaldo; Sollsaldo | **solde** ~ ② | balance due (payable) (owing) || Restschuld *f;* Schuldrest *m* | **solde** ~ **en (à la) banque** | bank overdraft || Debetsaldo *m* bei der Bank | **intérêt du solde** ~ | interest on debit balances || Debetzins *m;* Debetzinsen *mpl;* Sollzinsen.

**débitif** *adj* | debit . . .; debtor . . . || Soll . . .; Debet . . . | **compte** ~ | debit (debtor) account || Debitorenkonto *n.*

**débitrice** *adj* | **balance** ~ | balance of debt; debit balance; balance due (payable) (owing) || Debetsaldo; Debitorensaldo; Passivsaldo; Sollsaldo; Restschuld; Schuldrest | **colonne** ~ | debit column || Sollspalte *f;* Debetspalte | **masse** ~ | liabilities || Debitmasse *f* | **société** ~ | debtor company || schuldnerische Gesellschaft *f;* Schuldnerin *f.*

**déblocage** *m* | deblocking; release || Freigabe *f* aus der Sperre; Deblockierung *f* | ~ **d'un compte** | release of a blocked account || Freigabe eines gesperrten Kontos.

**déblocus** *m;* **débloquement** *m* | raising of the blockade || Aufhebung *f* der Blockade.

**débloquer** *v* | ~ **un port** | to raise the blockade of a port || die Blockade eines Hafens aufheben.

**débordé** *adj* | **être** ~ **de travail** | to be snowed under with work || mit Arbeit zugedeckt (überlastet) sein.

**débouché** *m* [marché] | outlet; market || Markt *m;*

**débouché** *m, suite*
Absatzmarkt | **élargissement du** ~ | extension (expansion) of the market || Erweiterung *f* des Absatzmarktes.

**débouchés** *mpl* Ⓐ [places disponibles] | ~ **pour les jeunes** | openings for young people || Berufsaussichten *fpl* für junge Leute.

**débouchés** *mpl* Ⓑ [placement de marchandises] | **crise des** ~ | slump in sales || Absatzkrise *f* | **engorgement des** ~ | glut of the markets || Verstopfung *f* (Überschwemmung *f*) der Märkte | **la recherche de** ~ **nouveaux** | the search for new markets || die Suche nach neuen Absatzmärkten | ~ **extérieurs** | foreign markets || ausländische Absatzmärkte *mpl* (Absatzgebiete *npl*) | **créer de nouveaux** ~ | to open (to find) new markets || neue Märkte erschließen.

**débours** *mpl* | disbursements || Auslagen *fpl* | **faire des** ~ | to make disbursements; to lay out money || Geld auslegen | **rentrer dans ses** ~ | to recover one's outlays (one's expenses) || seine Auslagen ersetzt bekommen.

**déboursement** *m* | disbursement; disbursing; laying out || Auslegen *n*.

**débourser** *v* | to disburse; to lay out || auslegen; vorschießen | **sans rien** ~ | without spending a penny || ohne irgendwelche Auslagen (Ausgaben).

**déboursés** *mpl* | disbursements; cash disbursements; out-of-pocket expenses; actual outlays || Auslagen; Barauslagen; bare Auslagen | **rendre à q. ses** ~ | to pay sb. his out-of-pocket expenses || jdm. seine Barauslagen (seine baren Auslagen) erstatten.

**débouté** *m;* **déboutement** *m* | nonsuit || Klagsabweisung *f*.

**débouté** *part* | **être** ~ **de sa demande** | to be nonsuited || mit seiner Klage abgewiesen werden.

**débouter** *v* | to dismiss; to reject || abweisen; verwerfen | ~ **q. de sa demande** | to dismiss sb.'s action (claim); to nonsuit sb. || jdn. mit seiner Klage abweisen.

**débris** *mpl* | wreck; wreckage; remains *pl* || Wrack *n*; Wrackteile *mpl;* Bruchstücke *npl;* Trümmer *npl;* Reste *mpl* | ~ **de métal** | scrap || Metallabfall *m* | **sauvetage des** ~ | salvage of wreck || Bergung *f* von Wrack.

**débrouiller** *v* | to clear up || aufklären | ~ **une affaire** | to clear up (to straighten out) a matter || eine Angelegenheit klären (regeln) (in Ordnung bringen) | ~ **des papiers** | to sort out papers || Papiere ordnen (in Ordnung bringen).

**débrouilleur** *m* | decipherer || Entzifferer *m*.

**début** *m* Ⓐ | beginning; commencement; start || Beginn *m;* Anfang *m* | **aux appointements de** ~ **de** . . . | at a commencing salary of . . . || zu einem Anfangsgehalt von . . . | **discours de** ~ | maiden speech || Jungfernrede *f* | **formule de** ~ | opening phrase || einleitende Bemerkung *f* | **au** ~ **des hostilités** | at the outbreak of hostilities || bei Beginn der Feindseligkeiten | **dès le** ~ | from the outset || von Anfang an.

**début** *m* Ⓑ | first appearance; debut || erstes Auftreten *n;* Debüt *n*.

**débuter** *v* | to begin; to commence; to start || anfangen; beginnen | ~ **à . . . par mois** | to start at . . . a month || mit . . . monatlich anfangen.

**décachetage** *m* | unsealing (opening) [of a letter] || Aufmachen *n* (Öffnen *n*) [eines Briefes].

**décacheter** *v* | ~ **une lettre** | to unseal (to open) a letter || einen Brief aufmachen (öffnen).

**décade** *f* | decade || Zeitraum *m* von zehn Tagen; Dekade *f*.

**décadence** *f* | decline; decadence; decay || Verfall *m;* Entartung *f;* Dekadenz *f* | **être en** ~ | to be on the down-grade (on the decline) || im Verfall begriffen sein.

**décadent** *adj* | declining; decadent; in decay || verfallen; entartet; in Verfall.

**décaissement** *m* | paying out; paying out of cash || Auszahlung *f;* Barauszahlung.

**décaisser** *v* | to pay out cash || aus der (einer) Kasse auszahlen; zur Auszahlung bringen.

**décalage** *m* | ~ **de l'heure** | altering of the time [e. g. to summer time] || Übergang *m* zu einer anderen Zeit [z. B. zur Sommerzeit].

**décaler** *v* | ~ **l'heure** | to alter the time [e. g. to summer time] || zu einer anderen Zeit [z. B. zur Sommerzeit] übergehen.

**décalquage** *m;* **décalque** *m* | tracing off || Abdruck *m;* Abzug *m;* Abziehen *n*.

**décalquer** *v* | to trace off || abdrucken; abziehen.

**décanat** *m* | deanship || Dekanat *n*.

**décapitaliser** *v* | ~ **une ville** | to consider a town no longer as capital || einer Stadt die Eigenschaft als Hauptstadt nehmen; eine Stadt nicht mehr als Hauptstadt ansehen.

**décapitation** *f* | beheading; decapitation || Enthauptung *f*.

**décapiter** *v* | to behead; to decapitate || enthaupten.

**décédé** *m* | **le** ~ **; la** ~ **e** | the deceased; the defunct || der (die) Verstorbene.

**décédé** *adj* | deceased; defunct; dead || verstorben; tot | **civilement** ~ | civilly (legally) dead || bürgerlich tot | **déclarer q.** ~ to declare sb. dead || jdn. für tot erklären | **être déclaré** ~ | to be declared legally dead || für tot erklärt werden | **pré** ~ | predeceased || vorverstorben.

**décéder** *v* [mourir de mort naturelle] | to decease; to die; to die a natural death || versterben; ableben; eines natürlichen Todes sterben | **pré** ~ | to predecease; to die first (earlier) || vorversterben; zuerst (vorher) (früher) sterben.

**décèlement** *m* | disclosure; revelation || Verrat *m;* Enthüllung *f* | ~ **d'un secret** | disclosure of a secret || Preisgabe *f* (Verrat) eines Geheimnisses.

**déceler** *v* | to disclose; to reveal || verraten; enthüllen | ~ **un secret** | to divulge a secret || ein Geheimnis preisgeben.

**déceleur** *m* | divulger; betrayer || Verräter *m*.

**décence** f | decency; propriety || Anstand m | **in** ~ | indecency || Unanständigkeit f.

**décennal** adj | decennial || zehnjährig.

**décennie** f | decade; decennium || Jahrzehnt n; Dezennium n; Dekade f.

**décent** adj | decent; proper; honest || anständig; schicklich; ehrlich | **in** ~ ; **peu** ~ | indecent; dishonest || unanständig; unehrlich.

**décentralisable** adj | which can be decentralized || zu dezentralisieren.

**décentralisant** adj | effecting decentralization || dezentralisierend.

**décentralisateur** m; **décentraliste** m [partisan de la décentralisation] | advocate of decentralization || Anhänger m (Verfechter m) der Dezentralisation.

**décentralisateur** adj; **décentraliste** adj | decentralizing || dezentralistisch.

**décentralisation** f | decentralization || Dezentralisation f; Dezentralisierung f | **mouvement de** ~ | movement for decentralization || Dezentralisationsbewegung f | ~ **administrative** ① | administrative decentralization || Dezentralisierung der Verwaltung | ~ **administrative** ② | extension of local government (of the functions of the local authorities) || Ausdehnung f (Erweiterung f) der Selbstverwaltung (der Befugnisse der örtlichen Behörden).

**décentraliser** v | to decentralize || dezentralisieren.

**décentralisme** m | system of decentralization || Dezentralismus m.

**déception** f ⓐ | deceipt || Trug m; Täuschung f.

**déception** f ⓑ [désappointement] | disappointment || Enttäuschung f.

**décerner** v ⓐ [ordonner juridiquement] | to order; to decree || anordnen; verfügen | ~ **un mandat d'arrêt contre q.** | to issue a warrant for the arrest of sb. || einen Haftbefehl gegen jdn. erlassen.

**décerner** v ⓑ [accorder] | to award; to bestow; to assign || zusprechen; zuerkennen | ~ **un honneur à q.** | to confer an hono(u)r upon sb. || jdm. eine Ehre zuteil werden lassen | ~ **la peine** | to fix (to determine) the penalty || die Strafe festsetzen (zumessen) | ~ **un prix à q.** | to award sb. a prize || jdm. einen Preis zusprechen | ~ **une récompense à q.** | to award a recompense to sb. || jdm. eine Belohnung zuerkennen (zusprechen) | ~ **des récompenses** | to mete out awards || Belohnungen zumessen.

**décès** m [mort naturelle] | decease; death; natural death || Tod m; Versterben n; Ableben n; natürlicher Tod | **acte (certificat) de** ~ | death certificate; certificate of death || Totenschein m; Sterbeurkunde f; Todesurkunde | **assurance** ~ ; **assurance en cas de** ~ | insurance payable at death; whole-life policy || Versicherung f (Lebensversicherung f) auf den Todesfall | **capital** ~ | death benefit || Sterbegeld n | **en cas de** ~ | on (upon) death; in the case of death || bei Eintritt des Todes; beim Todesfall; beim Tode; im Falle des Todes | **pour cause de** ~ | on account of death || wegen Eintritts eines Todesfalles | **constatation de** ~ | proof of death || Nachweis m des Todes (des Ablebens) | **déclaration (jugement déclaratif) de** ~ ① | declaration of death; judicial decree for declaration of death || gerichtliche Todeserklärung f; Urteil n auf Todeserklärung | **déclaration de** ~ ② | notification of death || Todesanzeige f | **époque de** ~ | time of death || Zeitpunkt m des Todes (des Ablebens) | **heure de** ~ | hour of death || Todesstunde f; Sterbestunde | **jour de** ~ | day of death || Todestag m; Sterbetag | **droit de mutation par** ~ | estate (death) (succession) duty || Erbschaftssteuer f; Nachlaßsteuer | **présomption de** ~ | presumption of death || Vermutung f des Todes; Todesvermutung | **registre des** ~ | register of deaths || Sterberegister n | **au** ~ **du dernier survivant** | upon the death (demise) of the last survivor || beim Tod des letzten Überlebenden | **constater le** ~ | to record the death || den Tod feststellen | **notifier un** ~ | to notify a death || einen Todesfall anzeigen (melden).

**décevable** adj | easily deceived; deceivable; gullible || leicht zu täuschen (zu betrügen).

**décevant** adj ⓐ | deceptive || betrügerisch, täuschend | **paroles** ~ **es** | misleading words || irreführende (täuschende) Worte npl.

**décevant** adj ⓑ | disappointing || enttäuschend.

**décevoir** v ⓐ [tromper] | to deceive || betrügen; täuschen.

**décevoir** v ⓑ [désappointer] | to disappoint || enttäuschen.

**décharge** f ⓐ | discharge; release; relief || Entlastung f; Befreiung f; Erleichterung f | **différence à** ~ | credit balance || Habensaldo m; Kreditsaldo | ~ **des frais** | exemption from charges (from costs) || Gebührenbefreiung; Gebührenfreiheit f; Kostenfreiheit | ~ **sur l'impôt** | rebate on a tax || Steuernachlaß m; Steuererleichterung f | **témoin à** ~ | witness for the defense (for the defendant) ; defense witness || Entlastungszeuge m; [ein] von der Verteidigung geladener Zeuge | **donner** ~ | to give discharge || Entlastung erteilen | **obtenir** ~ | to obtain discharge || Entlastung erhalten.

**décharge** f ⓑ [quittance] | receipt || Quittung f; Empfangsbekenntnis n | **donner** ~ **d'une livraison** | to give a receipt for goods delivered || über den Empfang einer Lieferung eine Bescheinigung erteilen; den Empfang einer Lieferung bescheinigen (quittieren) | **donner quittance et** ~ | to give a receipt || Quittung erteilen | **payer une somme à la** ~ **de q.** | to pay (to pay in) an amount to sb.'s credit || einen Betrag zu jds. Gunsten zahlen (einzahlen).

**décharge** f ⓒ [acquittal] | release; acquittal || Freispruch m; Freisprechung f.

**décharge** f ⓓ | letter of indemnity || Ausfallbürgschaft f.

**décharge** f ⓔ | composition || Vergleich m | ~ **of . . . pour cent** | composition of . . . cent || Vergleich auf . . . Prozent.

**décharge** f ⓕ; **déchargement** m | discharging; unloading; unlading || Entladen n; Ausladen n;

**décharge** *f* Ⓕ *suite*
Löschen *n* | **frais de** ~ | charges *pl* for unloading || Abladekosten *pl;* Löschkosten *pl* | **entrer en** ~ | to break bulk || die Ladung löschen.

**déchargé** *adj* | **failli** ~ | discharged bankrupt || Gemeinschuldner *m*, dem Entlastung erteilt ist | **failli non** ~ | undischarged bankrupt || noch nicht entlasteter Gemeinschuldner.

**décharger** *v* Ⓐ [diminuer les charges] | to relieve; to release; to exempt; to lighten || entlasten; befreien; erleichtern | ~ **un compte** | to discharge an account || ein Konto ausgleichen (glattstellen) | ~ **q. d'une dette** | to discharge sb. from a debt || jdm. aus einer Schuld entlassen | ~ **q. de ses fonctions** | to release sb. from his office || jdn. von seinem Amt entbinden | ~ **q. d'un impôt** | to exempt sb. from a tax || jdn. von einer Steuer befreien.

**décharger** *v* Ⓑ [dispenser d'une obligation] | **se** ~ **d'une commission** | to carry out a commission || sich eines Auftrages entledigen | ~ **q. d'un devoir (d'une obligation)** | to release (to discharge) sb. from an obligation || jdn. von einer Verpflichtung befreien (entbinden).

**décharger** *v* Ⓒ [acquitter] | ~ **q. d'une accusation** | to acquit sb. of an accusation || jdn. von einer Anklage freisprechen | ~ **un accusé** | to acquit an accused man || einen Angeklagten freisprechen.

**décharger** *v* Ⓓ | ~ **ses cautions** | to surrender to one's bail || sich stellen, nachdem vorher Freilassung durch Sicherheitsleistung erwirkt worden ist.

**décharger** *v* Ⓔ | to discharge; to unload; to unlade || entladen; ausladen; abladen; löschen.

**déchargeur** *m* | docker; stevedore; dock labourer || Dockarbeiter *m;* Hafenarbeiter.

**déchéance** *f* Ⓐ [cessation] | expiration; expiry; lapse || Ablauf *m;* Erlöschen *n;* Verfall *m* | ~ **d'une police** | expiration (running out) of a policy || Ablauf einer Police | ~ **de la propriété littéraire** | lapse of copyright || Erlöschen des Urheberrechts | **frappé de** ~ | expired; lapsed; void || abgelaufen; verfallen; nichtig; hinfällig.

**déchéance** *f* Ⓑ [perte par ~ ] | forfeiture; forfeit; loss || Verwirkung *f;* Verfall *m;* Verlust *m* | **action en** ~ **de (d'un) brevet** | nullity action against a patent || Klage *f* auf Löschung des (eines) Patentes; Patentlöschungsklage | **assignation en nullité ou en** ~ | action to annul or to expunge || Klage auf Nichtigkeitserklärung oder Löschung | **à (sous) peine de** ~ | under penalty of forfeiture (of loss) || bei Strafe der Verwirkung; bei Vermeidung des Verlustes (des Ausschlusses) | ~ **électorale** | loss of franchise (of voting rights) || Wahlrechtsverlust; Grund für den Verlust des Wahlrechts | ~ **s juridiques** | loss of rights || Rechtsnachteile *mpl* | ~ **légale** | lapse (forfeiture) of a right (of rights) || Verwirkung eines Rechts; Rechtsverwirkung; Rechtsverlust | ~ **quinquennale** | forfeiture after five years || Verfall nach fünf Jahren.

**déchéance** *f* Ⓒ [décadence] | decay; decline || Niedergang *m;* Verfall *m* | **en** ~ | on the downgrade; on the decline; in a state of decline; in decay || im Niedergang; im Verfall.

**déchéance** *f* Ⓓ [disqualification] | disqualification; removal from office || Amtsenthebung *f.*

**déchéance** *f* Ⓔ [chute] | fall; deposition || Sturz *m;* Absetzung *f* | ~ **d'un souverain** | deposition (dethronement) of a sovereign || Absetzung (Entthronung *f* ) eines Herrschers.

**déchet** *m* Ⓐ [perte] | loss || Verlust *m;* Abgang *m* | ~ **de poids** | shrinkage; leakage; loss (deficiency) of weight; shortweight; underweight || Gewichtsabgang *m;* Gewichtsschwund *m;* Gewichtsverlust *m;* Mindergewicht *n* | ~ **de route** | loss in transit || Abgang (Gewichtsabgang) auf dem Transport.

**déchet** *m* Ⓑ [diminution] | decrease; diminution || Abnahme *f;* Verminderung *f.*

**déchet** *m* Ⓒ [discrédit] | loss of authority (of reputation) || Verlust *m* an Ansehen (an Autorität).

**déchet** *m* Ⓓ | waste; wastage; refuse || Abfall *m.*

**déchiffrable** *adj* Ⓐ | **inscription** ~ | decipherable inscription || entzifferbare Inschrift *f* | **in** ~ | indecipherable || nicht zu entziffern.

**déchiffrable** *adj* Ⓑ [lisible] | **écriture** ~ | legible writing || leserliche Schrift *f* | **in** ~ | illegible || unleserlich.

**déchiffrement** *m* Ⓐ [action de déchiffrer] | ~ **d'une dépêche** | (deciphering) decoding of a telegram || Dechiffrieren *n* (Dechiffrierung *f* ) (Entcoden *n*) eines Telegramms | ~ **d'un manuscrit** | deciphering of a manuscript || Entzifferung *f* (Deutung *f* ) einer Handschrift (eines Manuskripts).

**déchiffrement** *m* Ⓑ [écrit déchiffré] | ~ **d'une dépêche** ① | decoded telegram || dechiffriertes Telegramm *n* | ~ **d'une dépêche** ② | decoded wording of a telegram; decode || dechiffrierte Fassung *f* eines Telegramms.

**déchiffrer** *v* Ⓐ | to decipher; to make out || entziffern.

**déchiffrer** *v* Ⓑ [transcrire en clair] | to decode || dechiffrieren; entcoden.

**déchirage** *m* [dépècement] | breaking up [of a ship] || Abwracken *n* [eines Schiffes].

**déchirements** *mpl* | troubles || Unruhen *fpl* | ~ **politiques** | political strife || politische Unruhen.

**déchirer** *v* Ⓐ | ~ **une enveloppe** | to tear open an envelope || einen Briefumschlag aufreißen | ~ **un morceau de papier** | to tear up a piece of paper || ein Stück Papier zerreißen | ~ **qch. en morceaux** | to tear sth. to pieces || etw. in Stücke reißen.

**déchirer** *v* Ⓑ [un bateau] | to scrap (to break up) || abwracken.

**déchireur** *m* | ~ **de bateaux** | ship-breaker || Inhaber *m* eines Abwrackgeschäftes.

**déchoir** *v* Ⓐ [perdre par déchéance] | to forfeit; to lose || verfallen; verlustig gehen | ~ **des droits civiques** | to lose (to forfeit) the civic rights || der bürgerlichen Ehrenrechte verlustig gehen | ~ **de son rang** | to lose (to be deprived) of one's rank || seines Ranges verlustig gehen; seinen Rang verlieren.

**déchoir** *v* Ⓑ [décliner] | to decline; to fall of || abnehmen; verfallen.
**déchoir** *v* Ⓒ [se délabrer] | to decay || in Verfall geraten.
**déchu** *adj* Ⓐ | expired; lapsed || abgelaufen; erloschen; verfallen | **police ~ e** | expired policy || abgelaufene (verfallene) Police *f*.
**déchu** *adj* Ⓑ | **déclarer q. ~ d'un droit** | to deprive sb. of a right || jdn. eines Rechtes für verlustig erklären; jdm. ein Recht aberkennen | **être ~ d'un droit** | to lose (to forfeit) a right || eines Rechtes verlustig gehen; ein Recht verlieren (verwirken) | **être ~ de sa nationalité** | to be deprived of one's nationality || seiner Staatsbürgerschaft verlustig erklärt werden.
**déchu** *adj* Ⓒ [déposé; détrôné] | deposed; dethroned || abgesetzt; entthront.
**décidé** *adj* | **affaire ~ e** | settled matter || abgemachte Sache *f* | **supériorité ~ e** | decided (clear) superiorité || entschiedene (klare) Überlegenheit *f* | **être ~ à faire qch.** | to be determined (to be resolved) to do sth. || entschlossen sein, etw. zu tun | **il a été ~ de . . .** | resolved that . . . || es wurde beschlossen, daß . . .
**décidément** *adv* Ⓐ [d'une manière décidée] | firmly; resolutely || fest.
**décidément** *adv* Ⓑ [positivement] | decidedly; definitely; positively || entschieden; endgültig; definitiv.
**décider** *v* Ⓐ | to decide; to settle || entscheiden | **~ une affaire;  ~ un cas** | to decide a case || eine Sache (in einer Sache) entscheiden | **~ un différend** | to settle a dispute || einen Streit entscheiden | **~ un point de droit** | to determine (to decide) a point of law || über eine Rechtsfrage entscheiden | **~ en faveur du défendeur** | to find for the defendant || zugunsten des Beklagten entscheiden; die Klage abweisen | **~ en faveur du demandeur** | to find for the plaintiff || zugunsten des Klägers entscheiden; der Klage stattgeben | **~ en faveur de q.** | to decide for (in favo(u)r of) sb.; to decide (to rule) in sb.'s favo(u)r; to give a ruling in favo(u)r of sb. || zu jds. Gunsten entscheiden; jdm. recht geben; eine Entscheidung zu jds. Gunsten fällen | **se ~ en faveur de qch.; se ~ pour qch.** | to decide for (in favo(u)r of) sth. || sich für etw. entscheiden (entschließen) | **~ en toute liberté** | to decide freely || nach freier Überzeugung entscheiden | **~ une question** | to decide a question || eine Frage entscheiden | **se ~ de (à) faire qch.** | to decide to do sth. || sich entschließen, etw. zu tun | **~ qch.** | to bring sth. to a decision || etw. entscheiden; etw. zur Entscheidung bringen | **~ que . . .** | to rule that . . . || entscheiden (bestimmen), daß . . .
**décider** *v* Ⓑ [résoudre] | to decide; to resolve || beschließen | **~ la grève** | to decide on a strike (to go on strike); to take the decision to call a strike || einen Streik beschließen; beschließen, in den Streik zu treten | **~ la guerre** | to decide on war || sich für den Krieg entscheiden (entschlie-

ßen) | **~ par voie de scrutin** | to decide sth. by vote || etw. durch Abstimmung entscheiden.
**décimable** *adj* | subject to paying a tithe; tithable || zehntpflichtig.
**décimal** *adj* | decimal || zehntel; Dezimal . . . | **système ~** | decimal system || Dezimalsystem *n*.
**décimalisation** *f* | decimalization || Einteilung *f* nach dem Dezimalsystem.
**décimaliser** *v* | to decimalize || nach dem Dezimalsystem einteilen.
**décimation** *f* | decimation || Dezimierung *f*.
**décime** *f* Ⓐ [dîme] | tithe || Zehnt *m;* Zehnter *m*.
**décime** *f* Ⓑ [charge de la dîme] | tithe-rent charge || Zehntpflicht *f*.
**décime** *m* [ **~ additionnel;  impôt supplémentaire** ] | additional (supplementary) tax || Steuerzuschlag *m* | **~ de guerre** | extra charge on war tax || Kriegszuschlag *m* zur Steuer; Kriegssteuerzuschlag.
**décimer** *v* | to decimate || dezimieren.
**décisif** *adj* Ⓐ | decisive; deciding || entscheidend | **caractère ~** | decisiveness || Entschiedenheit *f* | **influence ~ ve** | decisive influence || entscheidender (bestimmender) Einfluß *m* | **au moment ~** | at the critical moment || im entscheidenden Augenblick | **question ~ ve** | decisive question || entscheidende Frage *f* | **réponse ~ ve** | decisive (clear) answer || entscheidende (klare) Antwort *f* | **voix ~ ve** | casting vote || entscheidende Stimme *f* | **être ~** | to be decisive || entscheiden; den Ausschlag geben.
**décisif** *adj* Ⓑ [concluant] | conclusive || schlüssig | **preuve ~ ve** | conclusive evidence || schlüssiger Beweis *m*.
**décision** *f* Ⓐ [esprit de ~ ] | decision; resolution; determination || Entschiedenheit *f;* Entschlossenheit *f;* Entschlußkraft *f* | **~ de caractère** | decision of character || Charakterfestigkeit *f* | **in ~ sion;** lack of determination || Unentschlossenheit *f;* Mangel *m* an Entschlußkraft | **agir avec ~** | to act with decision || mit Entschiedenheit handeln | **montrer de la ~** | to show determination || Entschlossenheit zeigen.
**décision** *f* Ⓑ [esprit de ~ ] | quickness of decision (of resolve) || schnelle Entschlußkraft *f;* Entschlußfreudigkeit *f*.
**décision** *f* Ⓒ | decision; resolution || Entscheidung *f;* Entscheid *m;* Beschluß *m* | **adhésion (assentement) à une ~** | consent to a resolution || Zustimmung *f* zu einem Beschluß | **~ d'annulation** | nullity decision || Nichtigkeitsentscheid; Nichtigkeitsurteil *n* | **appel contre une ~** | appeal from a decision || Berufung *f* gegen eine Entscheidung | **faire appel d'une ~** | to appeal from (against) a decision || gegen eine Entscheidung Berufung (Beschwerde) einlegen | **juger en appel d'une ~** | to hear an appeal from a decision || über die Berufung gegen eine Entscheidung verhandeln | **confirmation d'une ~** | confirmation (upholding) of a decision || Bestätigung *f* (Aufrechterhaltung *f*) einer Entscheidung | **~ soumise à des droits** | decision which entails the assessment of costs || gebüh-

**décision** *f* Ⓒ *suite*
renpflichtige (kostenpflichtige) Entscheidung | ~ **sur le fond** | judgment upon the merits || Endurteil *n;* Urteil zur Hauptsache | ~ **ayant (ayant acquis) (passée en) force de chose jugée;** ~ **définitive** | final decision (judgment); absolute judgment; decision which has become final (absolute); decree absolute || rechtskräftige (endgültige) Entscheidung; Entscheidung, welche Rechtskraft erlangt hat | ~ **de justice;** ~ **du tribunal;** ~ **judiciaire** | court decision (sentence) (judgment); judicial (legal) decision || Gerichtsentscheidung; gerichtliche Entscheidung; gerichtliches (richterliches) Erkenntnis *n;* Richterspruch *m* | ~ **de la majorité** | majority decision || Entscheidung nach Mehrheit; Mehrheitsentscheid | ~ **prise à la majorité (à la majorité des voix)** | resolution (decision) of a majority (taken by a majority) || Mehrheitsbeschluß; nach Mehrheit gefaßter Beschluß | **prendre une** ~ **à la majorité des voix** | to take a decision by a majority of votes (by a majority vote) || einen Beschluß mit Stimmenmehrheit fassen | **prendre les** ~**s à la majorité des voix** | to decide by a majority of the votes || mit Stimmenmehrheit beschließen (entscheiden) | **pouvoir de** ~ | power of decision (to take decisions) || Entscheidungsbefugnis *f* | ~ **ordonnant la preuve** | order to take evidence || Beweisbeschluß | ~ **de rejet** | dismissal || abweisende Entscheidung.

★ ~ **absolutoire** | acquittal; verdict of acquittal; discharge || Freispruch *m;* Freisprechung *f;* freisprechendes Urteil *n* | ~ **administrative** | decision handed down by an administrative authority; administrative decision || Verwaltungsentscheid; verwaltungsrechtlicher Entscheid | ~ **arbitraire** | arbitrary decision || Entscheidung nach freiem Ermessen | ~ **arbitrale** | arbitration (arbitral) award; arbitrator's award (finding); award; arbitrament || Schiedsspruch *m;* schiedsgerichtliche (schiedsrichterliche) Entscheidung; schiedsgerichtliches Urteil | ~ **confirmative** | confirming decision (judgment); confirmative judgment || bestätigende Entscheidung *f;* bestätigendes Urteil *n* | ~ **exécutoire** | executory judgment || vollstreckbare Entscheidung | ~ **fédérale** | federal court decision || Bundesgerichtsentscheidung | ~ **intermédiaire;** ~ **interlocutoire** | interlocutory decision (judgment) (decree) || Zwischenentscheidung; Zwischenentscheid; Zwischenbescheid | ~ **ministérielle** | ministerial order (decree) || Ministerialentscheid | ~ **motivée** | reasoned (motivated) decision; decision stating the grounds therefor || mit Gründen versehene Entscheidung | ~ **papale** | decretal; order (decree) issued by the pope || Dekretale *f;* päpstlicher Entscheid | ~ **provisoire** | provisional (preliminary) decision || vorläufige Entscheidung; Vorentscheidung; vorläufiger Entscheid; Vorentscheid.

★ **adhérer à une** ~ | to confirm (to uphold) a decision || eine Entscheidung bestätigen; einer Entscheidung beitreten | **adopter (prendre) une** ~ | to adopt (to carry) (to pass) a resolution || eine Entscheidung (eine Resolution) annehmen | **appeler contre une** ~ | to appeal from a decision || gegen eine Entscheidung (einen Entscheid) Berufung (Beschwerde) einlegen | **arriver à (prendre) (rendre) une** ~ | to arrive at (to come to) a decision (at a conclusion); to make (to reach) a decision; to decide || zu einem Entschluß kommen; eine Entscheidung treffen; einen Beschluß (Entschluß) fassen; beschließen | **confirmer une** ~ | to confirm (to uphold) a decision (a judgment) || eine Entscheidung (ein Urteil) bestätigen (aufrechterhalten); einer Entscheidung beitreten | **faire connaître (prononcer) une** ~ | to make known a decision || eine Entscheidung bekanntgeben (verkünden) | **forcer une** ~ | to bring matters to a head || eine Entscheidung erzwingen | **rendre une** ~ | to give a decision; to pass (to give) judgment; to enter a decree || eine Entscheidung (ein Urteil) erlassen | **revenir sur sa** ~ | to reverse one's decision || seine Entscheidung aufheben | **revenant sur la** ~ **du . . .** | reversing the decision of . . . || unter Aufhebung der Entscheidung vom . . . | **se soumettre (se tenir) à une** ~ | to submit to (to abide by) (to acquiesce in) a decision || sich einer Entscheidung unterwerfen (fügen); sich an eine Entscheidung halten.

**décisivement** *adv* | decisively || entschieden; in entschiedener Weise.

**décisoire** *adj* | serment ~ | decisive oath || Schiedseid *m;* Parteieid.

**déclarable** *adj* | liable to duty (to customs duty) (to pay duty) || zollpflichtig.

**déclarant** *m* Ⓐ | **le** ~ | the person who makes a declaration || der Erklärende; der Abgeber einer Erklärung.

**déclarant** *m* Ⓑ [dénonciateur] | **le** ~ | the informant; the informer || der Anzeiger.

**déclaratif** *adj* | declaratory || erklärend; erläuternd | **jugement** ~ **de décès** | judicial decree for declaration of death || gerichtliche Todeserklärung *f;* Urteil *n* auf Todeserklärung | **jugement** ~ **de faillite** | adjudication (decree) in bankruptcy || gerichtlicher Konkurseröffnungsbeschluß *m* | **jugement** ~ **d'ouverture de la liquidation** | winding up (liquidation) order || Gerichtsbeschluß *m* auf Anordnung der Liquidation; gerichtlicher Liquidationsbeschluß *m.*

**déclaration** *f* Ⓐ | declaration; statement; notification || Erklärung *f;* Deklaration *f* | ~ **d'abandon;** ~ **de délaissement;** ~ **de renonciation** | declaration of abandonment || Aufgabeerklärung; Abandonerklärung; Verzichtserklärung | ~ **d'absence** | declaration of absence || Verschollenheitserklärung; Abwesenheitserklärung | ~ **d'acceptation** | declaration (notice) of acceptance; acceptance || Annahmeerklärung; Annahme *f* | ~ **d'accession;** ~ **d'adhésion** | declaration of accession; accession || Beitrittserklärung; Beitritt *m* | ~ **d'ali-**

ment | declaration of (description of the) interest; notice of interest declared || Angabe *f* des Versicherungswertes (des Versicherungsinteresses) | ~ **d'amour** | declaration of love || Liebeserklärung | ~ **d'annulation** | declaration of avoidance || Anfechtungserklärung; Anfechtung *f* | ~ **d'appui** | declaration of support; promise to render assistance || Beistandserklärung; Unterstützungserklärung | ~ **de cautionnement; ~ qu'on se porte caution** | declaration of suretyship || Bürgschaftserklärung | ~ **de cession** | declaration of assignment; transfer declaration; assignment || Abtretungserklärung; Abtretung *f* | ~ **de compensation** | notice of compensation || Aufrechnungserklärung | ~ **de consentement** | declaration of consent; consent || Einwilligungserklärung; Zustimmungserklärung; Zustimmung *f* | ~ **du contenu** | declaration of the contents || Angabe *f* des Inhalts [einer Sendung] | **contre-** ~ | counter-declaration || Gegenerklärung | ~ **de décès** ① | declaration (adjudication) of death; judicial decree for declaration of death || gerichtliche Todeserklärung; Urteil *n* auf Todeserklärung | ~ **de décès** ② | notification of death || Todesanzeige *f* | **défaut de** ~ ① | failure to make a declaration (a return); non-declaration || Nichtabgabe *f* (Unterlassung *f* der Abgabe) einer Erklärung | **défaut de** ~ ② | failure to notify (to make notification) || Unterlassung *f* der Meldung (der Anmeldung) | ~ **de dépôt** | trust declaration; declaration of consignment || Hinterlegungserklärung | **dépôt d'une** ~ | filing of a declaration || Einreichung *f* einer Erklärung | ~ **d'un dividende** | declaration of a dividend || Ausschüttung *f* einer Dividende; Dividendenausschüttung | ~ **des droits** | bill of rights || Verfassungserklärung | **émission d'une** ~ | issue (making) of a declaration || Abgabe *f* einer Erklärung; Erklärungsabgabe | ~ **d'expédition** | consignment note || Versandschein *m* | ~ **de faillite** ① | filing of one's petition || Konkursanmeldung *f* | ~ **de faillite** ② | adjudication order; adjudication (decree) in bankruptcy; order for the institution of bankruptcy proceedings || Konkurseröffnungsbeschluß *m;* Konkurserklärung; Konkurseröffnung | ~ **de guerre** | declaration of war || Kriegserklärung | ~ **d'incompétence** | declaration of incompetence || Unzuständigkeitserklärung | ~ **d'indépendance** | declaration of independence || Unabhängigkeitserklärung | ~ **d'intention** | declaration of intent(ion) || Absichtserklärung | ~ **d'invalidation; ~ de nullité** ① | declaration of nullity || Kraftloserklärung; Nichtigkeitserklärung; Nichtigerklärung | ~ **de nullité** ② | nullity decree; decree of nullity || Nichtigkeitsurteil *n;* Nichtigkeitsentscheid *m* | ~ **de légitimité** | legitimation || Ehelichkeitserklärung | ~ **de majorité** | declaration of majority || Volljährigkeitserklärung | ~ **de naturalisation** | letters *pl* of naturalization || Einbürgerungsurkunde *f* | ~ **de paix** | peace declaration; declaration of peace || Friedenserklärung | ~ **de quittance; ~ de verse-**

**ment** | receipt || Einzahlungsquittung *f* | ~ **de reconnaissance** | declaration of acknowledgment || Anerkennungserklärung | ~ **de résiliation** | declaration of withdrawal; avoidance || Rücktrittserklärung; Rücktritt *m* | ~ **par (sous) serment** | declaration upon oath; sworn statement || eidliche Erklärung; Erklärung unter Eid | ~ **de solidarité** | declaration of solidarity || Solidaritätserklärung | ~ **de soumission** | declaration for bond || Unterwerfungserklärung | ~ **de souscription** | subscription || Zeichnungserklärung | ~ **de transfert; ~ de transmission** | declaration of transfer; transfer declaration || Übertragungserklärung | ~ **d'utilité publique** | official recognition of public utility || Anerkennung *f* der Gemeinnützigkeit | ~ **de la valeur** | declaration of value (of interest) || Angabe *f* des Wertes (des Interesses); Wertangabe; Wertdeklaration | ~ **de volonté** | declaration of one's intention (of one's will and intention) || Willenserklärung.

★ ~ **additionelle** | supplementary declaration || Zusatzerklärung; Nachtragserklärung | ~ **catégorique; ~ formelle** | explicit declaration (statement) || formelle (bündige) Erklärung | ~ **certifiée authentiquement** | legalized statement || öffentlich beglaubigte Erklärung | ~ **confirmatoire** ① | confirming declaration; confirmation || bestätigende Erklärung; Bestätigung *f* | ~ **confirmatoire** ② | corroborative statement; corroboration || bekräftigende Erklärung; Bekräftigung *f* | ~ **douanière** | customs declaration (manifest) (entry) || Zollerklärung; Zolldeklaration [VIDE: **déclaration** *f* Ⓔ] | ~ **écrite** | written statement; declaration in writing || schriftliche Erklärung | **fausse** ~ ① | false declaration; || falsche (unrichtige) (unwahre) Erklärung | **fausse** ~ ② | misrepresentation || falsche (unrichtige) Darstellung *f* | ~ **s fausses** | false data *pl* (particulars *pl* ) || falsche (unrichtige) (unwahre) Angaben *f pl* | ~ **ministérielle** | proclamation of the government || Regierungserklärung | ~ **publique** | public announcement || öffentliche Erklärung (Bekanntmachung *f* ) | ~ **rectificative** | rectifying statement; rectification || Berichtigungserklärung; Berichtigung *f* | ~ **solennelle** | solemn declaration || feierliche Erklärung.

★ **émettre une** ~ ; **faire une** ~ | to give (to make) a declaration (a statement) || eine Erklärung abgeben | **publier une** ~ | to publish a statement || eine Erklärung veröffentlichen | **d'après la ~ de q.** | according to sb.'s statement || nach jds. Angabe (Angaben) (Aussagen) | **suivant sa propre** ~ | according to his own statement || nach seiner eigenen Erklärung.

**déclaration** *f* Ⓑ [notification] | notification; report || Anmeldung *f;* Meldung *f* | **date (jour) de** ~ | date of notification || Datum *n* (Tag *m*) der Meldung (der Anmeldung); Meldetag | **défaut de** ~ | failure to notify (to make notification) || Unterlassung *f* der Meldung (der Anmeldung) | ~ **d'entrée**

**déclaration** f Ⓑ *suite*
| notification of arrival; entry || Meldung der Ankunft; Anmeldung | ~ **d'entreprise**; ~ **d'ouverture** | registration of a business || Anmeldung eines Betriebes; Betriebsanmeldung; Gewerbeanmeldung | ~ **de naissance** | notification of birth || Anmeldung der Geburt | ~ **en retard** | late (belated) notification || verspätete (verspätet erfolgte) Meldung (Anmeldung) | ~ **de sortie** | notice of departure || Abmeldung f | ~ **en temps utile** | timely notification || rechtzeitige (rechtzeitig erfolgte) Meldung (Anmeldung) | ~ **obligatoire** ①| mandatory report || gesetzlich vorgeschriebene Meldung (Anmeldung) | ~ **obligatoire** ② | compulsory notification || Meldezwang m; Anmeldezwang | ~ **patronale** | employer's return || Meldung des Arbeitgebers.

**déclaration** f Ⓒ [~ **de l'impôt**] | tax return || Steuererklärung f | **dépôt d'une** ~ | filing of a tax return || Einreichung f (Abgabe f) einer Steuererklärung | **déposer une** ~ **(sa** ~ **)** | to file a tax return || eine (seine) Steuererklärung abgeben.

**déclaration** f Ⓓ [~ **de revenu**; ~ **de revenus**; ~ **d'impôt sur le revenu**] | income tax return (declaration); return of income || Einkommensteuererklärung f | **faire la** ~ **de son revenu** | to make a return of one's income; to file one's income tax return || eine (seine) Einkommensteuererklärung abgeben.

**déclaration** f Ⓔ [~ **de (en) douane**] | customs declaration (entry) (manifest); declaring of dutiable goods; entry; report || Zollerklärung f; Zolldeklaration f; Erklärung f (Angabe f) (Deklarierung f) zollpflichtiger Waren | ~ **d'acquittement de droits**; ~ **pour l'acquittement des droits** | duty paid entry | Einfuhrerklärung zwecks Verzollung | ~ **de consommation**; ~ **de mise en consommation** | entry for home use; home use entry || Einfuhrerklärung zwecks Verbrauchs im Inlande | ~ **de détail**; ~ **d'entrée**; ~ **d'importation** | declaration (entry) inwards; bill of entry || Einfuhrerklärung; Zolleinfuhrdeklaration | ~ **d'entrepôt**; ~ **d'entrée (de mise) en entrepôt** | warehousing entry; entry for warehousing || Erklärung zwecks Einlagerung im Zollfreilager; Einfuhrdeklaration zwecks Einfuhr unter Zollverschluß | ~ **d'expédition** | ship's manifest || Zollausgangserklärung; Zolldurchgangserklärung | ~ **d'exportation** | export declaration (specification); declaration for exportation || Ausfuhrerklärung; Exportdeklaration | ~ **pour produits exempts de droits** | declaration for duty-free entry; entry for duty-free goods || Erklärung (Deklaration) für zollfreie Einfuhr | ~ **de réexportation d'entrepôt** | shipping bill || Wiederausfuhrerklärung | ~ **de sortie** | entry (declaration) outwards || Zollausfuhrerklärung; Ausfuhrerklärung; Exportdeklaration | ~ **de transbordement**; ~ **de transit** | transshipment (transit) entry || Durchfuhrerklärung; Transiterklärung | **faire une** ~ **en douane** | to make a customs declaration; to pass a customs entry; to declare [sth.] at the customs || eine Zollerklärung abgeben; [etw.] zur Verzollung deklarieren.

**déclaratoire** adj | declaratory || erklärend | **acte** ~ | formal declaration || förmliche Erklärung f | **acte** ~ **de volonté** | expression of [one's] intention || Willenserklärung f | **serment** ~ | oath of manifestation (of disclosure) || Offenbarungseid m.

**déclaré** adj Ⓐ | **ennemi** ~ | open (professed) (avowed) (declared) enemy || offener (erklärter) Feind m | **la valeur** ~ **e** | the insured (registered) value || der deklarierte Wert; die Wertangabe | **valeur** ~ **e** | insured || mit Wertangabe | **sans valeur** ~ **e** | uninsured || ohne Wertangabe.

★ **être** ~ **coupable** | to be found guilty || für schuldig befunden werden [VIDE: **coupable** adj].

**déclaré** adj Ⓑ [à la douane] | declared (entered) at the customs || zollamtlich erklärt (deklariert).

**déclarer** v Ⓐ | to declare; to state; to report; to make a declaration || erklären; berichten; angeben; eine Erklärung abgeben | **se** ~ | to declare one's opinion; to make a declaration || sich erklären; seine Meinung äußern; eine Erklärung abgeben | ~ **d'un commun accord** || to declare jointly; to make a joint declaration || gemeinschaftlich erklären; eine gemeinsame Erklärung abgeben | ~ **q. démissionnaire** | to retire sb. compulsory || jdn. seines Amtes entheben | ~ **un dividende** | to declare a dividend || eine Dividende erklären (ausschütten) | ~ **qch. sans effet** | to declare sth. void (to be invalid) || etw. außer Kraft setzen; etw. für kraftlos erklären | **se** ~ **en faillite** | to file one's petition in bankruptcy || seinen Konkurs anmelden | ~ **q. en faillite** | to adjudicate sb. in bankruptcy; to adjudge sb. bankrupt || über jds. Vermögen den Konkurs (das Konkursverfahren) eröffnen | **se** ~ **en faveur de qch.**; **se** ~ **pour qch.** | to declare os. for sth. || sich für etw. erklären | ~ **la guerre à un pays** | to declare war on a country || einem Lande den Krieg erklären | ~ **ses intentions** | to declare (to make known) one's intentions || seine Absichten erklären (bekanntgeben) | ~ **q. hors de la loi** | to outlaw sb. || jdn. für vogelfrei (in Acht und Bann) erklären | ~ **que qch. n'est pas en règle** | to rule sth. out of order || etw. für regelwidrig erklären | ~ **une séance levée** | to declare a meeting closed || eine Sitzung (Versammlung) für geschlossen erklären | ~ **la valeur** | to declare (to register) the value || den Wert angeben (deklarieren).

★ ~ **q. coupable** | to find sb. guilty || jdn. für schuldig erklären (befinden) | ~ **q. coupable d'un crime** | to convict sb. of a crime || jdn. eines Verbrechens überführen | ~ **qch. déchu** | to declare sth. forfeited || etw. für verfallen erklären | ~ **qch. officiellement** | to declare sth. officially || etw. amtlich (offiziell) erklären.

★ **se** ~ **contre qch.** | to declare os. against sth. || sich gegen etw. erklären (aussprechen) | **se** ~ **disposé à faire qch.** | to declare one's willingness to do sth. || sich bereit erklären, etw. zu tun | **se** ~

**pour q.** | to declare os. for sb. ‖ sich für jdn. erklären; für jdn. Partei nehmen (ergreifen).
**déclarer** *v* Ⓑ [à la douane] | ~ **qch. en douane** | to declare (to enter) sth. at the customs ‖ etw. zur Verzollung erklären (deklarieren) | **qch. à** ~ | dutiable goods *pl* ‖ zollpflichtige Waren.
**déclassé** *m* | **un** ~ | sb. who has lost his former, good social position ‖ jd., der seine frühere gute soziale Stellung verloren hat.
**déclassé** *adj* | not bankable ‖ nicht bankfähig | **valeurs** ~ **es** | displaced stock ‖ als Anlage ungeeignete Werte *mpl*.
**déclassement** *m* Ⓐ | loss of one's social position; coming down in the world ‖ Verlust *m* der sozialen Stellung; Herunterkommen *n*.
**déclassement** *m* Ⓑ | change of class; transfer from one class to another ‖ Übergang *m* in eine andere Klasse | **billet de** ~ | excess ticket ‖ Zusatzkarte *f;* Übergangskarte.
**déclassement** *m* Ⓒ | ~ **d'un marin** | disrating of a seaman ‖ Streichung *f* eines Seemanns aus der Marineliste.
**déclassement** *m* Ⓓ | abandonment ‖ Ausrangieren *n;* Ausrangierung *f.*
**déclasser** *v* Ⓐ | ~ **q.** | to lower sb.'s social position; to bring sb. down in the world ‖ jdn. um seine soziale Stellung bringen; jdn. herunterbringen.
**déclasser** *v* Ⓑ [passer d'une classe dans une autre] | to change the class; to transfer [sb.] from one class to another ‖ in eine andere Klasse übergehen.
**déclasser** *v* Ⓒ [rayer du rôle de l'inscription maritime] | ~ **un marin** | to disrate a seaman ‖ einen Seemann aus der Marineliste streichen.
**déclasser** *v* Ⓓ [mettre au rebut] | to declare obsolete ‖ ausrangieren.
**déclassifier** *v* [un document] | to declassify [a document] ‖ die Geheimhaltungsstufe aufheben.
**déclenchement** *m* | starting; setting [sth.] in motion ‖ Auslösung *f;* Entfesselung *f.*
**déclencher** *v* | to start; to set [sth.] in motion ‖ auslösen; entfesseln; in Bewegung setzen.
**déclin** *m* | decline; decay; decadence ‖ Verfall *m;* Niedergang *m* | **signes de** ~ | signs of decay (of a decline) (of decadence) ‖ Verfallserscheinungen *fpl* | **être sur le** ~ | to be on the decline ‖ in der Abnahme begriffen sein.
**déclinatoire** *m* | plea in bar of trial ‖ Einrede *f* der Unzuständigkeit.
**déclinatoire** *adj* | declining ‖ ablehnend.
**décliner** *v* Ⓐ [déchoir] | to decline; to fall off ‖ abnehmen; sinken; fallen; zurückgehen.
**décliner** *v* Ⓑ [refuser] | to decline; to refuse ‖ ablehnen | ~ **un honneur** | to decline an hono(u)r ‖ eine Ehrung ausschlagen | ~ **une offre** | to decline an offer ‖ ein Angebot ausschlagen | ~ **la responsabilité** | to decline responsibility ‖ die Verantwortung ablehnen.
**décliner** *v* Ⓒ [ne pas reconnaître] | ~ **la compétence d'un tribunal** ① | to plead incompetence ‖ die Zuständigkeit eines Gerichtes bestreiten | ~ **la compétence d'un tribunal** ② | to put in a plea in bar of trial ‖ den Einwand der Unzuständigkeit eines Gerichts bringen.
**décliner** *v* Ⓓ [déchoir] | to decay; to decline ‖ in Verfall geraten; verfallen.
**décliner** *v* Ⓔ | ~ **ses nom et prénoms** | to state (to give) one's name ‖ sich ausweisen; seinen Namen nennen; seine Personalien angeben.
**décollation** *f* | decapitation; beheading ‖ Enthauptung *f.*
**décommander** *v* | to cancel ‖ absagen | ~ **une grève** | to call off a strike ‖ einen Streik einstellen | ~ **un invité** | to cancel sb.'s invitation ‖ jds. Einladung zurückziehen | ~ **une réunion** | to cancel a meeting ‖ eine Versammlung (ein Treffen) absagen.
**décompléter** *v* | ~ **qch.** | to render sth. incomplete; to break up sth. ‖ etw. unvollständig machen; etw. auseinanderreißen.
**décomposer** *v* | to analyse ‖ analysieren.
**décomposition** *f* | analysis ‖ Analyse *f* | ~ **des dépenses** | analysis of expenses ‖ Kostenanalyse.
**décompte** *m* Ⓐ [déduction] | deduction [from sum payable] ‖ Abzug *m* [von einem zu zahlenden Betrag] | **faire le** ~ | to make a deduction ‖ einen Abzug machen.
**décompte** *m* Ⓑ [résidu de compte] | balance due (owing); amount which remains payable ‖ geschuldeter (noch zu zahlender) Restbetrag *m;* Schuldrest *m* | **faire le** ~ | to pay the balance ‖ den Rest (be)zahlen.
**décompte** *m* Ⓒ [répartition des frais] | allotment of charges; allocation of costs ‖ Kostenaufteilung *f;* Kostenverteilung *f.*
**décompte** *m* Ⓓ | detailed (specified) account ‖ genaue (spezifizierte) Abrechnung *f* | **mois de** ~ | accounting month ‖ Abrechnungsmonat *m* | **période (terme) de** ~ | accounting period ‖ Abrechnungszeitraum *m* | **période annuelle de** ~ | annual accounting period ‖ Jahresabrechnungszeitraum *m* | ~ **général** | general account ‖ Hauptabrechnung *f.*
**décompter** *v* Ⓐ [déduire] | ~ **une somme** | to deduct a sum from an amount which is payable ‖ einen Betrag von einer zu zahlenden Summe abziehen (in Abzug bringen).
**décompter** *v* Ⓑ [calculer] | to calculate ‖ berechnen.
**décompter** *v* Ⓒ [répartir] | to allot; to work out ‖ aufteilen.
**déconcentration** *f* | devolution; decentralization ‖ Dezentralisierung *f.*
**déconcerter** *v* | ~ **les projets de q.** | to upset sb.'s plans ‖ jds. Pläne umwerfen (durcheinanderbringen).
**déconfiture** *f* Ⓐ [faillite d'un non-commerçant] | insolvency (bankruptcy) [of a non-trading debtor] ‖ Zahlungsunfähigkeit *f* (Zahlungseinstellung *f*) (Konkurs *m*) [eines Schuldners, der nicht Kaufmann ist] | **tomber en** ~ | to become insolvent (unable to meet one's obligations); to default ‖ zahlungsunfähig werden; außerstande werden, seinen Zahlungsverpflichtungen nachzukommen.

**déconfiture** *f* Ⓑ [déroute; ruine] | collapse; failure; downfall; ruin ‖ Zusammenbruch *m;* Vermögensverfall *m;* Ruin *m* | **état de** ~ | state of dissolution (of decomposition) ‖ Zustand *m* der Auflösung (des Verfalls).

**déconseiller** *v* | ~ **qch. à q.** | to advise sb. against sth. ‖ jdm. von etw. abraten; jdm. etw. widerraten | ~ **à q. de faire qch.** | to advise sb. against doing sth. ‖ jdm. abraten, etw. zu tun | ~ **une entreprise** | to advise against an undertaking ‖ von einem Unternehmen abraten.

**déconsidération** *f* [mésestime] | disrepute; discredit ‖ schlechter Ruf *m;* Mißkredit *m* | **jeter la** ~ **sur q.**; **déconsidérer q.** | to throw (to cast) discredit on (upon) sb.; to bring sb. into disrepute ‖ jdn. in Mißkredit (in schlechten Ruf) bringen | **tomber en** ~ | to fall (to come) into disrepute (into discredit) ‖ in schlechten (üblen) Ruf kommen; in Mißkredit kommen.

**déconsidérer** *v* | **se** ~ | to bring discredit upon os.; to lose one's good name ‖ sich in schlechten Ruf bringen; seinen guten Ruf (Namen) verlieren.

**déconsigner** *v* | ~ **ses bagages** | to take one's luggage out of the cloakroom ‖ sein Gepäck von der Gepäckaufbewahrung abholen.

**déconstitutionnaliser** *v* | ~ **qch.** | to render sth. unconstitutional ‖ etw. seines verfassungsmäßigen Charakters entkleiden.

**déconvenue** *f* | heavy set-back; keen disappointment ‖ schwerer Rückschlag *m;* schwere Enttäuschung *f* | **éprouver une** ~ | to experience (to suffer) a heavy set-back ‖ einen schweren Rückschlag erleiden.

**décoration** *f* Ⓐ | decoration; order ‖ Ehrenzeichen *n;* Orden *m*.

**décoration** *f* Ⓑ [remise de décorations] | investiture ‖ Auszeichnung *f;* Ehrung *f*.

**décorum** *m* | **observer le** ~ | to observe the proprieties ‖ den Anstand wahren | **pour observer le** ~ | for decency's sake ‖ aus Anstandsrücksichten.

**découper** *v* | to cut out ‖ ausschneiden.

**découpure** *f* [d'un journal] | newspaper cutting (clipping); cutting; clipping ‖ Ausschnitt *m* aus einer Zeitung; Zeitungsausschnitt | **livre de** ~**s** | scrap book ‖ Einklebebuch *n* für Ausschnitte (für Zeitungsausschnitte).

**découragement** *m* | intimidation; discouragement ‖ Abschreckung *f*.

**décourager** *v* | to discourage ‖ abschrecken | ~ **q. de faire qch.** | to discourage sb. from doing sth. ‖ jdn. davon abschrecken, etw. zu tun.

**découronnement** *m* | ~ **d'un roi** | dethronement of a king ‖ Absetzung *f* (Entthronung *f*) eines Königs.

**découronner** *v* | to depose; to dethrone ‖ absetzen; entthronen.

**découvert** *m* Ⓐ [manque de provision] | **à** ~ | uncovered; without cover ‖ ungedeckt; ohne Deckung | **tirage à** ~ | kite flying; kiting ‖ Ausstellung *f* von Kellerwechseln (von ungedeckten Wechseln) | **tireur à** ~ | kite flier; bill jobber ‖ Wechselreiter *m* | **tirer à** ~ ① | to draw a bill without cover ‖ einen ungedeckten Wechsel ausstellen (ziehen) | **tirer à** ~ ② | to make out an accommodation bill ‖ einen Gefälligkeitswechsel ausstellen | **tirer à** ~ ③ | to fly a kite ‖ einen Reitwechsel ausstellen | **tirer à** ~ ④ | to fly kites; to kite; to draw and counterdraw ‖ ungedeckte Wechsel ausstellen; Wechsel reiten; Wechselreiterei treiben | **tirer un chèque à** ~ | to make out an uncovered cheque (a cheque which represents no deposit) ‖ einen ungedeckten Scheck ausstellen; einen Scheck ohne Deckung (ohne Guthaben) ausstellen | **se trouver à** ~ | to be without cover ‖ ungedeckt (ohne Deckung) sein.

**découvert** *m* Ⓑ [manque de garantie] | **à** ~ | unsecured; without security ‖ ungesichert; ohne Sicherheit | **crédit à** ~ | unsecured credit ‖ ungesicherter Kredit *m*.

**découvert** *m* Ⓒ [compte à ~] | overdrawn account; overdraft ‖ überzogenes Konto *n;* Debetsaldo *m* | ~ **en blanc;** ~ **sur notoriété** | unsecured overdraft ‖ ungesicherter Kontokorrentkredit *m* | **crédit à** ~ | loan on overdraft ‖ Kontokorrentkredit | **accorder à q. un** ~ **de ...** | to allow sb. an overdraft of ... ‖ jdm. einen Kontokorrentkredit von ... einräumen | **solder un** ~ | to pay off an overdraft ‖ einen Debetsaldo abdecken | **à** ~ | overdrawn ‖ überzogen.

**découvert** *m* Ⓓ [déficit] | deficit; deficiency; uncovered balance ‖ Fehlbetrag *m;* Defizit *n;* Kontodefizit | **combler un** ~ | to make up (to make good) a deficit (a deficiency) ‖ einen Fehlbetrag (ein Defizit) decken (abdecken) (ausgleichen).

**découvert** *m* Ⓔ [déficit budgétaire] | budgetary deficit; deficit in the budget ‖ Haushaltfehlbetrag *m;* Haushaltdefizit *n;* Etatdefizit.

**découvert** *m* Ⓕ [achat à ~] | bull purchase ‖ Kauf *m* unter Spekulation auf Hausse | **opération à** ~ | speculation for a fall of prices; bear operation (transaction) ‖ Baissespekulation *f* | **vente à** ~ ① | sale for future delivery; time (forward) (short) sale ‖ Verkauf *m* für zukünftige Lieferung; Terminverkauf | **vente à** ~ ② | bear sale ‖ Verkauf *m* unter Spekulation auf Baisse | **vendre à** ~ ① | to sell short ‖ ohne Deckung verkaufen | **vendre à** ~ ② | to speculate for a fall in prices; to bear; to be (to go) a bear ‖ auf Baisse spekulieren.

**découvert** *m* Ⓖ | **mettre qch. à** ~ | to uncover (to disclose) sth. ‖ etw. offenlegen | **parler à** ~ | to speak openly (frankly) ‖ offen sprechen.

**découvert** *adj* Ⓐ | open ‖ offen | **scrutin** ~ | open vote (voting) ‖ offene Abstimmung *f*.

**découvert** *adj* Ⓑ | without cover; uncovered ‖ ungedeckt; ohne Deckung | **compte** ~ | overdrawn account; overdraft ‖ überzogenes Konto *n*.

**découverte** *f* Ⓐ | discovery ‖ Entdeckung *f* | **voyage de** ~**s** | voyage of discoveries (of discovery) ‖ Entdeckungsreise *f* | ~ **antérieure** | prior discovery ‖ frühere Enthüllung *f*.

**découverte** *f* Ⓑ [trouvaille] | finding ‖ Fund *m;* Finden *n*.

**découverte** *f*Ⓒ | discovery; detection ‖ Aufdeckung *f;* Entdeckung *f* | ~ **d'un complot;** ~ **d'une conspiration** | discovery of a plot (of a conspiracy) ‖ Aufdeckung eines Anschlages (einer Verschwörung) (eines Komplotts).

**découvrir** *v*Ⓐ | to discover; to find ‖ entdecken; finden | ~ **un secret** | to disclose (to discover) a secret ‖ ein Geheimnis preisgeben (offenlegen).

**découvrir** *v* Ⓑ | to discover; to detect ‖ aufdecken | ~ **un complot;** ~ **une conspiration** | to discover (to unmask) a plot (a conspiracy) ‖ einen Anschlag (eine Verschwörung) (ein Komplott) aufdecken.

**décréditer** *v* | ~ **q.** | to bring sb. into discredit (into disrepute); to throw discredit on (upon) sb.; to discredit sb.; to injure sb.'s credit (sb.'s reputation) ‖ jdn. in Mißkredit (in schlechten Ruf) bringen; jdn. diskreditieren; jds. Kredit (Ruf) schädigen | **se** ~ | to lose one's credit (one's reputation) (one's good name); to bring discredit upon os.; to come (to fall) into discredit (into disrepute) ‖ seinen Kredit (seinen guten Ruf) (seinen guten Namen) verlieren; sich in schlechten (üblen) Ruf bringen; in Mißkredit (in schlechten Ruf) kommen.

**décret** *m*Ⓐ | decree; order ‖ Verordnung *f;* Erlaß *m;* Dekret *n* | ~ **d'amnistie** | amnesty ordinance ‖ Amnestieerlaß | ~ **d'application** | executive order ‖ Durchführungsverordnung; Durchführungsbestimmung *f;* Ausführungsbestimmung | ~ **de convocation** | election writ ‖ Verordnung über die Ausschreibung von Wahlen; Wahlausschreibung *f* | ~ **de révocation** | order of removal ‖ Absetzungsdekret | ~ **d'urgence** | emergency decree ‖ Notverordnung.

★ ~ **général;** ~ **réglementaire** | statutory order (decree); rule of law; Order in Council ‖ Verordnung mit Gesetzeskraft; Gesetzesverordnung; im Verordnungsweg erlassenes Gesetz *n* | ~ **gouvernemental** | government decree ‖ Regierungsverordnung | ~ **individuel;** ~ **spécial** | decree of appointment ‖ Erlaß über die Ernennung | ~ **organique** | constitutional decree ‖ Verfassungsdekret | ~ **présidentiel** ① | presidential decree ‖ Verordnung des Präsidenten | ~ **présidentiel** ② | Order in Council ‖ Regierungsverordnung.

★ **promulguer un** ~ | to issue (to pass) a decree ‖ eine Verordnung (Verfügung) erlassen | **rendre un** ~ | to pass a decree; to decree; to order | eine Verordnung (ein Dekret) erlassen; verordnen; dekretieren.

**décret** *m* Ⓑ [du tribunal] | order of the court; writ; warrant ‖ gerichtliche Verfügung *f;* Gerichtsbeschluß *m.*

**décrétale** *f* [décision papale] | order (decree) issued by the pope ‖ Dekretale *f;* päpstlicher Entscheid *m.*

**décréter** *v*Ⓐ | to decree; to enact; to pass a decree; to issue an order ‖ verordnen; anordnen; dekretieren; eine Verordnung erlassen | ~ **une ordonnance** | to pass (to issue) a decree ‖ eine Verordnung (ein Dekret) erlassen.

**décréter** *v*Ⓑ | to give [sth.] force of law ‖ [etw.] Gesetzeskraft geben.

**décréter** *v* Ⓒ [lancer un décret] | to issue a writ (a warrant) 6‖ eine gerichtliche Verfügung (einen Gerichtsbeschluß) erlassen | ~ **q. d'accusation** | to indict (to charge) sb.; to bring a charge (charges) against sb. ‖ jdn. anklagen (unter Anklage stellen); gegen jdn. Anklage erheben | ~ **q. de prise de corps** | to issue a writ for sb.'s arrest ‖ gegen jdn. einen Haftbefehl erlassen.

**décret-loi** *f* | statutory order (decree); Order in Council; decree law ‖ Verordnung *f* mit Gesetzeskraft; im Verordnungswege erlassenes Gesetz *n;* Gesetzesverordnung *f.*

**décrets-lois** *fpl* | **légiférer par des** ~ | to govern by decree ‖ Gesetze im Verordnungswege erlassen.

**décrier** *v* Ⓐ [déprécier] | to discredit; to bring into discredit (into disrepute) ‖ diskreditieren; in Verruf (in Mißkredit) bringen.

**décrier** *v*Ⓑ [calomnier] | to vilify; to calumniate; to run [sth.] down ‖ schmähen; verleumden; [etw.] herunterreißen.

**décrire** *v* | to describe ‖ beschreiben; darstellen.

**décroissance** *f;* **décroissement** *m* Ⓐ | decrease; diminution ‖ Abnehmen *n;* Abnahme *f* | **être en** ~ | to be decreasing; to be on the decrease ‖ im Abnehmen sein; in der Abnahme begriffen sein.

**décroissance** *f;* **décroissement** *m* Ⓑ | decline ‖ Niedergang *m* | **être en** ~ | to be on the decline ‖ im Niedergang begriffen sein.

**décroissant** *adj* | decreasing; on the decrease ‖ abnehmend; in der Abnahme begriffen.

**décroître** *v*Ⓐ | to decrease; to diminish ‖ abnehmen; geringer werden.

**décroître** *v* Ⓑ | to decline ‖ niedergehen.

**décuple** *adj* | tenfold ‖ zehnfach | **proportion** ~ | ten-to-one ratio ‖ Verhältnis 1 : 10.

**décuplement** *m* | multiplication by ten ‖ Verzehnfachung *f.*

**décupler** *v* | to multiply tenfold (by ten) ‖ verzehnfachen.

**dédicace** *f*Ⓐ [consécration] | ~ **d'un édifice destiné au culte** | consecration of a building as a place of worship ‖ Weihe *f* eines Gebäudes als Kultstätte.

**dédicace** *f*Ⓑ | ~ **d'un livre** | dedication of a book ‖ Widmung *f* eines Buches | **pourvoir un livre d'une** ~ | to write a dedication into a book ‖ in ein Buch eine Widmung schreiben.

**dédicacer** *v* | ~ **un livre** | to write a dedication into a book; to autograph a book ‖ eine Widmung in ein Buch schreiben; ein Buch mit einer Widmung (mit einem Autogramm) versehen.

**dédicataire** *m* | person to whom a work (a book) is dedicated ‖ Person, welcher ein Werk (ein Buch) gewidmet ist.

**dédicateur** *m* | dedicator ‖ derjenige, der etw. widmet (mit einer Widmung versieht).

**dédicatoire** *adj* | dedicatory ‖ Widmungs . . .

**dédier** *v*Ⓐ [consacrer] | ~ **un édifice au culte** | to consecrate (to dedicate) a building || ein Gebäude weihen.
**dédier** *v*Ⓑ | ~ **un livre à q.** | to dedicate a book to sb. || jdm. ein Buch widmen.
**dédire** *v* | **se** ~ **d'une affirmation** | to withdraw a statement || eine Erklärung zurücknehmen | **se** ~ **d'un engagement** | to break an engagement || eine Verpflichtung nicht einhalten | **se** ~ **des fiançailles** | to break an engagement || ein Verlöbnis brechen | **se** ~ **d'une promesse** | not to keep a promise || ein Versprechen nicht einhalten | **se** ~ | [ne pas tenir sa parole] | not to keep (to go back on) one's word || sein Wort nicht halten (nicht einlösen) (brechen).
**dédit** *m* Ⓐ | ~ **d'une affirmation** | withdrawal of a statement || Widerruf *m* (Zurücknahme *f*) einer Erklärung | ~ **d'un engagement** | breaking of a promise || Bruch *m* eines Versprechens.
**dédit** *m* Ⓑ [pénalité] | penalty; forfeit || Reugeld *n*; Abstandssumme *f*; Abstandsgeld *n*.
**dédit** *m* Ⓒ [forfait] | forfeit money || verwirkte Geldstrafe *f*; Buße *f*.
**dédite** *f*Ⓐ | throwing up of a contract || Rücktritt *m* von einem Vertrag; Aufsage *f*.
**dédite** *f*Ⓑ [rupture] | breaking of an engagement || Lösung *f* einer Verpflichtung.
**dédite** *f*Ⓒ [rétraction] | going back on a promise || Zurücknahme *f* eines Versprechens.
**dédommagement** *m* Ⓐ [réparation d'un dommage] | indemnification || Entschädigung *f*; Schadensersatzleistung *f* | ~ **correspondant à la valeur** | indemnification according to value || Ersatz nach dem Wert; Wertersatz | **réclamer un** ~ | to claim compensation || Schadensersatz *m* (Entschädigung *f*) verlangen | **en** ~ **de** | as (in) compensation for || als Entschädigung für.
**dédommagement** *m* Ⓑ [compensation] | compensation; damages; indemnity || Schadensersatz *m*; Schadensersatzbetrag *m* | ~ **suffisant** | adequate compensation || angemessene Entschädigung *f*.
**dédommager** *v* | to compensate; to indemnify || entschädigen; schadlos halten | ~ **q. d'une perte** | to make good a loss || jdn. für einen Verlust entschädigen | **se faire** ~ **par q.** | to recover damages from sb. || von jdm. Schadensersatz erlangen; sich an jdm. schadlos halten.
**dédouanage** *m* Ⓐ; **dédouanement** *m* | clearance; customs clearance; clearance of goods through the customs || zollamtliche Abfertigung *f*; Zollabfertigung; Verzollung *f*; Zollbehandlung *f* | **droit de** ~ | charge for clearance through customs (for customs clearance) || Zollabfertigungsgebühr *f*; Zollbehandlungsgebühr; Verzollungsgebühr.
**dédouanage** *m* Ⓑ | ~ **de marchandises** | taking goods out of bond || Herausnahme *f* von Waren aus dem Zollverschluß.
**dédouaner** *v* Ⓐ | to clear through the customs; to clear || zollamtlich abfertigen; verzollen.
**dédouaner** *v* Ⓑ | ~ **des marchandises** | to take goods out of bond || Waren aus dem Zollverschluß herausnehmen.
**déductibilité** *f* | deductibility || Abzugsfähigkeit *f*.
**déduction** *f* Ⓐ [soustraction] | deduction || Abzug *m*; Kürzung *f*; Abschlag *m* | ~ **pour dépenses** | deduction for expenses || Abzug für Spesen; Spesenabzug | ~ **pour détérioration** | deduction for depreciation || Absetzung *f* für Abnutzung | ~ **faite (sous** ~ **) des frais** | charges deducted; less charges || abzüglich (nach Abzug) der Kosten | ~ **faite de tous frais** | clear of all charges || nach Abzug aller Kosten | ~ **d'impôt** | tax deduction; deduction of tax || Steuerabzug *m* | **après** ~ **d'impôt** | tax-paid || versteuert; nach Bezahlung der Steuer(n) | **sous** ~ **d'impôt** | less tax; tax deducted || unter (nach) Abzug der Steuer(n); abzüglich Steuer | **sous** ~ **d'intérêts** | less interest accrued || abzüglich (nach Abzug) (unter Abzug) der Zinsen | ~ **s sur les salaires (traitements)** | payroll deductions || Gehaltsabzüge *mpl*; Lohnabzüge.
★ ~ **s fiscales** | tax allowances || Steuerfreibeträge *mpl* | **susceptible de** ~ | allowable for deduction; deductible || abzugsfähig.
★ **faire** ~ **de qch.** | to deduct sth. || etw. abziehen; etw. in Abzug bringen | ~ **faite de . . . ; après (sous)** ~ **de . . .** | after deducting . . . ; after deduction of . . . ; . . . deducted; less . . . || nach (unter) Abzug von . . . ; abzüglich . . . | **sans** ~ | «terms net cash» || ohne Abzug; «Kassa ohne Abzug».
**déduction** *f* Ⓑ [conclusion] | inference; conclusion || Folgerung *f*; Schlußfolgerung *f* | ~ **erronée** | false conclusion; false (unsound) reasoning || unrichtige (falsche) Schlußfolgerung *f*; Fehlschluß *m*; Trugschluß.
**déduire** *v* Ⓐ [soustraire] | to deduct; to allow; to take off || abziehen; absetzen; in Abzug bringen | ~ **une somme d'une facture** | to deduct an amount from an invoice || einen Betrag von einer Rechnung absetzen | **à** ~ ① | deductible; allowable for deduction || absetzbar; abziehbar; abzusetzen | **à** ~ ② | to be deducted || abzuziehen; in Abzug zu bringen; abzüglich.
**déduire** *v* Ⓑ [dériver] | ~ **sa propriété de q.** | to derive one's title from sb. || sein Eigentum (sein Eigentumsrecht) (seinen Rechtstitel) von jdm. herleiten.
**déduire** *v* Ⓒ [tirer une conséquence] | to infer; to conclude; to draw (to make) an inference; to draw a conclusion || folgern; einen (den) Schluß ziehen.
**déduisible** *adj* | allowable for deduction; deductible || abzugsfähig | **frais** ~ **s** | deductible expenses || abzugsfähige Ausgaben *fpl*.
**défaillance** *f* Ⓐ [défaut momentané] | temporary failure || vorübergehendes Aussetzen *n*; Versagen *n*.
**défaillance** *f* Ⓑ [non-réalisation] | ~ **d'une condition** | non-fulfilment of a condition || Ausbleiben *n* (Nichteintritt *m*) einer Bedingung.
**défaillant** *m* | defaulter; [the] defaulting party || [der] Ausgebliebene; [der] Nichterschienene.

**défaillant** *adj* | defaulting || säumig; nicht erschienen; ausgeblieben | **la partie ~ e** | the defaulting party || die säumige (die nicht erschienene) Partei | **témoin ~** | defaulting witness || ausgebliebener (nicht erschienener) Zeuge *m*.

**défaillir** *v* | to default; to fail to appear || ausbleiben; nicht erscheinen.

**défaire** *v* Ⓐ [vendre] | **se ~ de ses marchandises** | to sell off (to get rid of) one's goods || seine Waren absetzen (losbringen) | **se ~ de tous ses stocks** | to sell out || seine gesamten Warenvorräte abstoßen; seinen ganzen Vorrat verkaufen.

**défaire** *v* Ⓑ [annuler] | to undo; to cancel || lösen; auflösen | **~ un marché** | to cancel a bargain || ein Geschäft (einen Abschluß) rückgängig machen | **~ une vente** | to cancel a sale || einen Verkauf rückgängig machen.

**défaite** *f* Ⓐ [vente] | disposal; sale || Absatz *m;* Verkauf *m* | **marchandise de difficile ~** | goods which are difficult to market || schwer abzusetzende (verkäufliche) Waren *fpl* | **marchandises de prompte ~** | goods with a ready sale (market); saleable goods || Waren mit gutem Absatz; leicht abzusetzende Waren *fpl.*

**défaite** *f* Ⓑ [échec] | defeat || Niederlage *f* | **~ électorale** | defeat at the polls || Niederlage bei den Wahlen; Wahlniederlage | **essuyer une ~** | to suffer (to sustain) defeat (a defeat); to be defeated || eine Niederlage erleiden; unterliegen.

**défaite** *f* Ⓒ [prétexte] | mere pretext || bloßer Vorwand *m.*

**défaite** *f* Ⓓ [mauvaise excuse] | lame excuse || schlechte (faule) Ausrede *f.*

**défaitisme** *m* | defeatism || Miesmacherei *f;* Defätismus *m.*

**défaitiste** *m* | defeatist || Miesmacher *m;* Defätist *m.*

**défaitiste** *adj* | defeatist || defätistisch.

**défalcation** *f* Ⓐ [déduction] | deduction; deducting || Abzug *m;* Abziehen *n;* Abrechnung *f* | **~ faite de ...** | after deduction of ...; less ... || nach Abzug von ...; abzüglich ...

**défalcation** *f* Ⓑ [somme remise] | sum deducted; abatement || abgezogener Betrag *m;* Abzugsbetrag.

**défalcation** *f* Ⓒ [détournement de fonds] | defalcation; misappropriation of funds || Unterschlagung *f;* Veruntreuung *f.*

**défalquer** *v* Ⓐ [déduire] | to deduct || abziehen; in Abzug bringen.

**défalquer** *v* Ⓑ [détourner] | to defalcate; to misappropriate || unterschlagen; veruntreuen.

**défaut** *m* Ⓐ [imperfection] | defect; fault; default || Fehler *m;* Mangel *m* | **avis des ~ s** | notification of a defect || Mängelrüge *f;* Mängelanzeige *f* | **~ de la chose; ~ matériel** | material defect (deficiency) || Mangel der Sache; Sachmangel | **~ (dans le) droit** | defect of title || Mangel im Recht; Rechtsmangel | **d'exécution; ~ de fonctionnement** | fault of workmanship; faulty workmanship || Konstruktionsfehler | **~ de forme** | defect in form || Formmangel; Formfehler | **par (pour) ~ de forme (de formes)** | because of defective form || wegen Formmangels; wegen Formfehlers | **nul par ~ de forme** | invalid because of defective form || wegen Formmangels nichtig; formnichtig | **~ de motifs** | groundlessness; baselessness || Grundlosigkeit *f;* Unbegründetsein *f* | **~ et contradiction de motifs** | faulty and erroneous reasons || unrichtige und widerspruchsvolle (fehlerhafte und rechtsirrtümliche) Begründung *f* | **~ de motifs et manque de base légale** | as groundless and without legal basis || wegen mangelnder Begründung und ungenügender Rechtsgrundlage; wegen unrichtiger Begründung und Mangel der gesetzlichen Grundlage.

★ **~ apparent** | apparent defect (fault) || offensichtlicher Mangel | **~ caché** | latent defect; hidden fault || versteckter (latenter) Mangel | **~ capital; ~ essentiel; ~ rédhibitoire** | basic (capital) fault; principal defect || wesentlicher Fehler; Hauptfehler; Kapitalfehler; zur Wandlung berechtigender Mangel.

★ **être en ~** ① | to be at fault || im Irrtum sein | **être en ~** ② | to make a mistake; to commit an error || einen Fehler begehen.

★ **à ~ de; au ~ de** | in default of; for want of || in Ermangelung von; mangels | **sans ~** | faultless || fehlerlos; fehlerfrei.

**défaut** *m* Ⓑ [absence] | absence; deficiency; lack || Abwesenheit *f;* Nichtvorhandensein *m* | **~ d'acceptation** ① | failure to accept || Unterbleiben *m* der Annahme | **~ d'acceptation** ② | dishonor by non-acceptance || Nichtannahme *f* | **~ d'acceptation** ③ | refusal to accept || Ablehnung *f* der Annahme; Annahmeverweigerung *f* | **à ~ d'acceptation** | failing (in default of) acceptance; for non-acceptance || mangels Annahme; bei (wegen) Nichtannahme | **à ~ d'accord** | failing agreement || mangels Einigung *f* | **~ d'attention** | want (lack) of attention; inattention || mangelnde Aufmerksamkeit *f;* Unaufmerksamkeit *f;* Unachtsamkeit *f* | **~ (pour ~) d'avis** | no advice; for want of advice || mangels Anzeige; mangels Berichts | **en cas de ~ de concordance** | in default of agreement; in case of disagreement || mangels Übereinstimmung; im Falle der Nichtübereinstimmung | **~ de continuité** | interruption || Unterbrechung *f;* Unterbruch *m* [S] | **~ de déclaration** ① | failure to make a declaration (a return); non-declaration || Nichtabgabe *f* (Unterlassung *f* der Abgabe) einer Erklärung | **~ de déclaration** ② | failure to notify (to make notification) || Unterlassung *f* der Meldung (der Anmeldung) | **~ de jugement** | lack of judgment || mangelnde Urteilskraft *f* (Urteilsfähigkeit *f*) | **~ de nouvelles** | absence of news || Ausbleiben *n* von Nachrichten | **~ d'originalité** | lack of originality || mangelnde Originalität *f* | **~ de paiement** ①; **~ de versement** | failure to pay; default in paying; non-payment || Ausbleiben *n* (Unterbleiben *n*) einer Zahlung; Nichtzahlung

**défaut** *m* ⓑ *suite*
*f* | ~ **de paiement** ② | dishono(u)r by non-payment || Nichteinlösung *f* | ~ **de paiement** ③ | refusal to pay || Ablehnung *f* (Verweigerung *f*) der Zahlung; Zahlungsverweigerung | **à ~ de paiement** | in default of payment; for want of payment; for non-payment; failing payment || mangels Zahlung; wegen Nichtzahlung; wegen Nichteinlösung | ~ **de pertinence** | irrelevance; irrelevancy || Unerheblichkeit *f* | ~ **de provision** ① | absence of consideration || ohne Gegenleistung | ~ **de provision** ② | no funds || mangels (mangelnde) (keine) (ohne) Deckung; ohne Guthaben | **à ~ d'unanimité** | failing a unanimous vote; failing (in the absence of) unanimity || falls keine Einstimmigkeit zustandekommt | **faire ~ à l'acceptation d'un effet** | to refuse acceptance of a bill; to dishono(u)r a draft (a bill) by non-acceptance || die Annahme eines Wechsels verweigern; einen Wechsel nicht akzeptieren | **faire ~ au paiement d'un effet** | to dishono(u)r a bill by non-payment || einen Wechsel nicht einlösen (nicht honorieren) (zu Protest gehen lassen) | **à (au) ~ de qch.** | in the absence (in default) (for lack) (for want) of sth. || in Abwesenheit (in Ermangelung) von etw.; mangels.

**défaut** *m* ⓒ [~ **de comparution**] | failure to appear; non-appearance || Ausbleiben *n;* Nichterscheinen *n* | **arrêt (jugement) par ~** | judgment by default; default judgment || Versäumnisurteil *n* | **opposition par ~** | appeal against a default judgment || Einspruch *m* gegen ein Versäumnisurteil. ★ **condamner q. par ~** | to sentence sb. in absence || jdn. in Abwesenheit verurteilen | **juger par ~** | to pass (to deliver) (to give) judgment by default || im Versäumnisverfahren verurteilen; Versäumnisurteil ergehen lassen (erlassen) | **faire ~** ① | to be (to remain) absent; to fail to appear; to make default || fehlen; nicht erscheinen; nicht erschienen sein; ausbleiben | **faire ~** ② | to default; to fail || in Verzug kommen (geraten); säumig werden | **faire ~ à ses engagements** | to default on (to fail in) one's engagements; not to meet (to fail to meet) one's obligations || seinen Verpflichtungen nicht nachkommen; seine Verpflichtungen nicht einhalten. ★ **en ~** | at fault; in default || im Verzug; säumig | **par ~** | by default || im Versäumnisverfahren.

**défaveur** *f* | disfavour [GB]; disfavor [USA]; disgrace; discredit || Ungunst *f;* Ungnade *f* | **encourir la ~ de q.** | to fall into disfavo(u)r (into discredit) with sb.; to become unpopular with sb. || bei jdm. in Ungnade fallen | **tomber en ~** | to fall into disgrace || in Ungnade fallen.

**défavorable** *adj* | unfavourable [GB]; unfavorable [USA] || ungünstig | **change ~** | unfavo(u)rable exchange || ungünstiger Kurs *m* | **se montrer ~ à qch.** | to be against (to be opposed to) (to show oneself unfavo(u)rable to) sth. || einer Sache ungünstig gegenüberstehen.

**défavorablement** *adv* | unfavourably [GB]; unfavorably [USA] || in ungünstiger Weise; ungünstigerweise.

**défavorisé** *adj* | disadvantaged; at a disadvantage || benachteiligt | **les classes ~es** | the underprivileged classes || die benachteiligten (ärmeren) Klassen.

**défavoriser** *v* | to disadvantage; to place at a disadvantage; to discriminate against || benachteiligen; diskriminieren.

**défectible** *adj* | imperfect; incomplete || unvollkommen; unvollständig; mangelhaft.

**défectif** *adj* | defective || fehlerhaft; defekt.

**défection** *f* | desertion of one's party || Abfall *m* von seiner Partei | **faire ~** ① | to desert (to fall away from) a cause || einer Sache untreu werden | **faire ~** ② | to desert one's party || von seiner Partei abfallen.

**défectivité** *f* | defectiveness || Mangelhaftigkeit *f;* Unvollständigkeit *f.*

**défectueusement** *adv* | defectively; imperfectly; faultily || mangelhafterweise; fehlerhafterweise; unvollständig.

**défectueux** *adj* ⓐ | defective; faulty; incomplete; imperfect || mangelhaft; unvollständig; defekt; fehlerhaft | **acte ~** | document with formal defects || Urkunde *f* mit Formfehlern | **état ~** | defectiveness || mangelhafter Zustand *m* | **jugement ~** | faulty judgment || mit Formfehlern behaftetes Urteil *n* | **travail ~** | faulty (defective) work || mangelhafte Arbeit *f.*

**défectueux** *adj* ⓑ [endommagé] | damaged || schadhaft; beschädigt.

**défectuosité** *f* | defectiveness; faultiness || Mangelhaftigkeit *f;* Fehlerhaftigkeit *f.*

**défendable** *adj* ⓐ [justifiable] | justifiable; tenable || vertretbar; haltbar; zu rechtfertigen | **cause ~** | justifiable cause || Sache *f*, für die man eintreten kann | **opinion ~** | defensible (tenable) opinion || vertretbare Ansicht *f;* Ansicht, welche man vertreten kann (die sich vertreten läßt) | **in ~** | indefensible || unvertretbar; unhaltbar.

**défendable** *adj* ⓑ [à défendre] | defensible; to be defended || zu verteidigen.

**défendant** *part* | **à son corps ~** ① | in self-defence [GB]; in self-defense [USA] || in Notwehr; in berechtigter Selbstverteidigung | **à son corps ~** ② | under duress; under coercion || unter Zwang | **à son corps ~** ③ | reluctantly; under protest || widerstrebend; unter Protest.

**défenderesse** *f* | defendant; respondent || [die] Beklagte; beklagte Partei *f.*

**défenderesse** *adj* | **la société ~** | the defendant company || die beklagte Gesellschaft; die Beklagte.

**défendeur** *m* | defendant; respondent || [der] Beklagte.

**défendre** *v* ⓐ [plaider en faveur de] | to defend || verteidigen | ~ **dans une affaire** | to be counsel for the defence || in einer Sache Verteidiger sein (als Verteidiger auftreten) | ~ **un accusé devant le tribunal** | to defend a prisoner at the bar || einen Angeklag-

ten vor Gericht verteidigen | ~ **une cause** | to defend a cause ‖ eine Sache verteidigen; für eine Sache eintreten.
**défendre** v ⒝ [soutenir] | to maintain; to uphold ‖ behaupten; vertreten | ~ **un droit** | to maintain (to uphold) a right ‖ ein Recht wahren (behaupten) | ~ **une opinion** | to maintain (to uphold) an opinion ‖ eine Meinung (eine Ansicht) vertreten.
**défendre** v ⒞ [prohiber; interdire] | to prohibit; to forbid ‖ verbieten; untersagen | ~ **sa maison à q.** | to forbid sb. the house ‖ jdm. sein Haus verbieten | ~ **qch. à q.** | to forbid sb. sth. ‖ jdm. etw. verbieten (untersagen) | ~ **à q. de faire qch.** | to forbid sb. to do sth. ‖ jdm. verbieten, etw. zu tun (zu machen).
**défendre** v ⒟ [garder; garantir] | to protect; to shield; to guard ‖ schützen; beschützen | ~ **q. de qch.** | to protect sb. from (against) sth. ‖ jdn. vor (gegen) etw. schützen (beschützen).
**défendre** v ⒠ [opposer une fin de non-recevoir] | ~ **une action** | to bar an action ‖ eine Klage ausschließen.
**défendre** v ⒡ [s'abstenir] | **se** ~ **qch.** | to deny os. sth. ‖ sich einer Sache enthalten; sich etw. versagen | **se** ~ **de faire qch.** | to refrain (to abstain) (to forbear) from doing sth. ‖ sich enthalten, etw. zu tun.
**défendre** v ⒢ [nier] | **se** ~ **de qch.** | to deny sth. ‖ etw. in Abrede stellen | **se** ~ **d'avoir fait qch.** | to deny having done sth. ‖ in Abrede stellen, etw. getan zu haben.
**défense** f ⒜ defence [GB]; defense [USA] ‖ Verteidigung f; Rechtsverteidigung | **l'avocat chargé de la** ~ ① | counsel for the defence (for the defendant party) (for the defendant) ‖ der Prozeßbevollmächtigte (der Anwalt) der beklagten Partei (der Beklagten) (des Beklagten) | **l'avocat chargé de la** ~ ② | counsel for the defence (for the defendant) ‖ der Verteidiger des Angeklagten; der Verteidiger | **banc de la** ~ | dock | Anklagebank f | ~ **au contraire** | counter-suit ‖ Widerklage f | **frais de la** ~ | cost pl of the defence ‖ Kosten pl der Rechtsverteidigung; Verteidigungskosten | **ligne de** ~ | line of defence ‖ Verteidigungslinie f | **mesures de** ~ | defensive measures ‖ Verteidigungsmaßnahmen fpl | **moyens de** ~ | means pl of defence ‖ Verteidigungsmittel npl | **requête en** ~ | defendant's plea (denial); points (statement) of defence ‖ Klagserwiderung f; Klagsbeantwortung f.
★ ~ **légitime** | self-defence; self-defense; lawful defence ‖ Recht n der Selbstverteidigung; berechtigte Selbstverteidigung f; Notwehr f | **en cas de légitime** ~ | in self-defence (self-defense) in legitimate defence ‖ in Notwehr; in berechtigter Selbstverteidigung ‖ in Notwehr; in berechtigter Selbstverteidigung (Gegenwehr) | ~ **obligatoire** | official defence ‖ notwendige Verteidigung; Pflichtverteidigung.
★ **se charger de la** ~ | to assume the defence ‖ die Verteidigung übernehmen | **se démettre de la** ~ | to abandon the defence ‖ die Verteidigung niederlegen | **fournir des** ~ **s** | to produce evidence for the defence ‖ Verteidigungsmittel npl vorbringen (beibringen) | **prendre la** ~ **de q.** | to defend sb. ‖ jdn. verteidigen | **présenter la** ~ | to present the case for the defence ‖ für die beklagte Partei (für die Beklagte) (für den Beklagten) auftreten (plädieren) | **présenter la** ~ **du prévenu** | to present (to put) the case for the prisoner at the bar ‖ für den Angeklagten plädieren.
**défense** f ⒝ [au civil] | **la** ~ | the defendant party; the defendant(s); the defence ‖ die beklagte Partei; der (die) Beklagte; die Beklagten | **être cité comme témoin par la** ~ | to be called as witness for the defendant party (for the defence) ‖ von der beklagten Partei (vom Beklagten) als Zeuge geladen werden.
**défense** f ⒞ [au criminel] | **la** ~ ① | the defendant; the defence ‖ die Verteidigung | **la** ~ ② | the accused ‖ der Angeklagte | **être cité comme témoin par la** ~ | to be called as witness for the defendant (for the defence) (for the accused) ‖ als Entlastungszeuge (als Zeuge von der Verteidigung) geladen (vorgeladen) werden.
**défense** f ⒟ [l'avocat qui défend] | **la** ~ ① [au civil] | counsel for the defence (for the defendant party) (for the defendant) ‖ der Prozeßbevollmächtigte (der Anwalt) der beklagten Partei (der Beklagten) (des Beklagten) | **la** ~ ② [au criminel] | counsel for the defence (for the defendant) (for the accused) ‖ der Verteidiger; der Verteidiger des Angeklagten.
**défense** f ⒠ [exception] | defendant's plea; defence ‖ Verteidigungseinwand; Einrede f | ~ **non-recevable** | inadmissible defence ‖ unzulässiger Verteidigungseinwand.
**défense** f ⒡ [moyens de défense] | means of defence (of justification) ‖ Verteidigungsmittel n; Verteidigungsvorbringen.
**défense** f ⒢ prohibition ‖ Verbot n | ~ **de paiement** | order not to pay ‖ Zahlungsverbot; Auszahlungsverbot | ~ **légale** | prohibition by law ‖ gesetzliches Verbot | ~ **d'afficher** | «Stick no bills» ‖ «Zettel ankleben verboten» | ~ **d'aliéner;** ~ **de disposer** | restraint on alienation; prohibition of sale ‖ Veräußerungsverbot; Verfügungsverbot | ~ **d'entrer** | «No admittance» ‖ «Eintritt (Zutritt) verboten»; «Verbotener (Kein) Zugang» | **faire** ~ **à qch.** | to forbid sth. ‖ etw. verbieten (untersagen) | **faire** ~ **à q. de faire qch.** | to forbid sb. to do sth. ‖ jdm. verbieten (untersagen), etw. zu tun | ~ **d'imprimer** | inhibition to print ‖ Druckverbot | ~ **de parler** | «Silence, please» ‖ «Um Ruhe wird gebeten» | ~ **de passer** | «Trespassers will be prosecuted» ‖ «Durchgang verboten»; «Verbotener (Kein) Durchgang».
**défense** f ⒣ [protection] | protection ‖ Schutz m | ~ **aérienne** | air-raid protection ‖ Luftschutz | **hors de** ~ **; sans** ~ | unprotected; defenceless; defenseless ‖ schutzlos; wehrlos.
**défense** f ⒤ [à main armée] | defence [by force of arms] ‖ Verteidigung f [durch Waffengewalt] | **état**

**défense** *f* ① *suite*
de ~ | state of defence || Verteidigungszustand *m* | **guerre de** ~ | defensive war || Verteidigungskrieg *m* | **Ministère de la** ~ | Ministry of Defence [GB]; Department of Defense [USA] || Verteidigungsministerium *n* | **traité de** ~ | defence treaty || Verteidigungsabkommen *n* | ~ **aérienne** ① | aerial defence || Luftverteidigung; Luftabwehr *f* | ~ **aérienne** ② | air-raid protection || Luftschutz *m* | ~ **nationale** | national defence || Landesverteidigung | **bon de la** ~ **nationale** | war loan (bond) || Kriegsanleihe *f* | **conseil supérieur de la** ~ **nationale** | Supreme Defense Council || Oberster Verteidigungsrat *m* | **emprunt de la** ~ **nationale** | defence loan || Anleihe *f* für die Landesverteidigung; Wehranleihe | **impôt de la** ~ **nationale** | national defence tax || nationale Wehrsteuer *f* | **combattre pour la** ~ **de qch.** | to fight in defence of sth. || zur Verteidigung von etw. kämpfen.

**défenses** *fpl* Ⓐ | points of defence || Verteidigungsgründe *mpl*.

**défenses** *fpl* Ⓑ [fortifications] | defences; defensive works; fortifications || Verteidigungsanlagen *fpl*; Befestigungsanlagen; Befestigungen *fpl*.

**défenseur** *m* Ⓐ [avocat chargé de la défense] | counsel for the defence (for the defendant) || Verteidiger *m* | **désignation d'un** ~ | assigning (assignment of) counsel by the court || Bestellung *f* eines Verteidigers von Amts wegen | ~ **d'office**; ~ **désigné (nommé) d'office** | counsel assigned by the court || von Amts wegen bestellter Verteidiger; Offizialverteidiger | ~ **choisi** | counsel briefed by the defendant || vom Angeklagten bestellter Verteidiger; Wahlverteidiger.

**défenseur** *m* Ⓑ [protecteur] | protector || Protektor *m*.

**défensif** *adj* | defensive || Verteidigungs...; Defensiv... | **alliance** ~ **ve** | defensive alliance || Schutzbündnis *n*; Defensivbündnis | **armes** ~ **ves** | weapons of defence; defensive weapons || Verteidigungswaffen *fpl*; Defensivwaffen | **guerre** ~ **ve** | defensive war || Verteidigungskrieg *m*; Defensivkrieg | **pacte** ~ | defensive pact || Defensivpakt *m*.

**défensive** *f* [état de défense] | defence; [the] defensive || Verteidigung *f*; [die] Defensive | **se tenir (rester) sur la** ~; **garder la** ~ | to remain on the defence; to stand on the defensive (on one's guard) || sich auf die Verteidigung beschränken; in der Defensive bleiben.

**défensivement** *adv* | defensively; on the defensive || in der Verteidigung; verteidigungsweise.

**déféré** *adj* Ⓐ | **serment** ~ | tendered oath || zugeschobener Eid *m* | **serment** ~ **par le juge** (~ **d'office**) | judicial oath || gerichtlich (von Amts wegen) auferlegter Eid.

**déféré** *adj* Ⓑ | **être** ~ **au juge** | to be brought (up) before the judge || vor den Richter gebracht werden | **être** ~ **au parquet** | to be handed over to the public prosecutor's office || der Staatsanwaltschaft übergeben werden.

**déférence** *f* | deference; respect || Hochachtung *f*; Ehrerbietung *f*; Respekt *m* | **avec** ~ | with deference; respectfully || mit Hochachtung; ehrerbietig | **par** ~ **pour** | out of deference to; out of regard for || aus Ehrerbietung zu; aus Rücksicht auf.

**déférent** *m* [marque sur une monnaie] | mintmark || Stempel *m* der Münzprägeanstalt (der Münze).

**déférent** *adj* | deferential; respectful || ehrerbietig; respektvoll.

**déférer** *v* Ⓐ [décerner] | ~ **un honneur à q.** | to confer (to bestow) an hono(u)r on sb. || jdm. eine Ehre zuteilwerden lassen | ~ **un titre à q.** | to confer (to bestow) a title on sb. || jdm. einen Titel verleihen.

**déférer** *v* Ⓑ [attribuer à une juridiction] | ~ **une cause au tribunal** | to bring a case before the court; to refer (to submit) a case to the court || eine Sache vor Gericht bringen.

**déférer** *v* Ⓒ [dénoncer] | ~ **un criminel** | to inform against a criminal || einen Verbrecher anzeigen (zur Anzeige bringen) | ~ **q. en (à la) justice** | to hand sb. over to justice || jdn. den Gerichten übergeben (überantworten).

**déférer** *v* Ⓓ | ~ **le serment à q.** | to tender an oath to sb. || jdm. den Eid zuschieben.

**déférer** *v* Ⓔ [céder] | ~ **à l'avis de q.** | to concur in sb.'s opinion; to adopt sb.'s view || sich jds. Ansicht anschließen; seiner Meinung (seiner Ansicht) beitreten | ~ **à la décision de q.** | to defer (to submit) to sb.'s decision || sich jds. Entscheidung unterwerfen | ~ **à une demande** | to accede to a request || einem Verlangen nachkommen (stattgeben) | ~ **aux ordres de q.** | to comply with sb.'s orders || sich jds. Anweisungen fügen; sich nach jds. Anweisungen richten | ~ **à une réquisition** | to grant a request || einem Antrag stattgeben.

**déferrage** *m* | ~ **d'un forçat** | removal of a convict's irons || Abnahme *f* der Eisen eines Sträflings.

**déferrer** *v* | ~ **un forçat** | to remove the irons from a convict || einem Sträfling die Eisen abnehmen.

**défets** *mpl* | waste sheets || Abfallbogen *mpl*; Makulaturbogen; Makulatur *f*.

**défi** *m* Ⓐ [provocation] | defiance; provocation; instigation || Herausforderung *f*; Provozierung *f*; Provokation *f*; Aufreizung *f* | **un** ~ **à l'opinion publique** | a defiance of public opinion || eine Herausforderung (eine Kampfansage) für die öffentliche Meinung | **accepter un** ~ | to accept (to take up) a challenge || eine Herausforderung annehmen | **mettre q. au** ~ **de faire qch.** | to defy (to challenge) (to dare) sb. to do sth. || jdn. herausfordern (jdn. provozieren), etw. zu tun | **en** ~ **de qch.** | in defiance of sth. || etw. zum Trotz.

**défi** *m* Ⓑ [appel à un combat] | challenge to (to fight) a duel || Herausforderung *f* zum Zweikampf | **adresser (lancer) un** ~ **à q.** | to challenge sb. || jdm. eine Herausforderung schicken; jdn. fordern | **porter un** ~ **à q.** | to convey a challenge to sb. || jdm. eine Herausforderung überbringen | **relever un** ~ | to take up (to accept) a challenge || eine Herausforderung annehmen.

**défiance** *f* Ⓐ [manque de confiance] | distrust; mistrust; lack of confidence ‖ Mißtrauen *n;* mangelndes Vertrauen *n* | **déposer une motion de ~** | to ask for a vote of no confidence; to table a motion of no confidence ‖ einen Mißtrauensantrag stellen (einbringen) | **témoigner de la ~ à q.** | to show distrust towards sb.; to ditrust (to mistrust) sb. ‖ jdm. Mißtrauen entgegenbringen; jdm. mit Mißtrauen begegnen; jdm. mißtrauen |**avec ~** | with distrust; mistrustfully ‖ voll Mißtrauen; mißtrauisch.

**défiance** *f* Ⓑ [soupçon] | suspicion ‖ Verdacht *m* | **éveiller la ~ de q.** | to arouse (to awaken) sb.'s suspicions ‖ jds. Verdacht erregen; bei jdm. Verdacht erwecken.

**défiancer** [rompre les fiançailles] | **se ~** | to break off one's engagement ‖ seine Verlobung aufheben; sein Verlöbnis lösen; sich entloben.

**défiant** *adj* | distrustful; mistrustful; with distrust ‖ mißtrauisch; voll Mißtrauen.

**déficeler** *v* | **~ un paquet** | to untie (to undo) a parcel ‖ ein Paket aufschnüren (aufmachen) (auspakken).

**déficit** *m* | deficit; deficiency; shortage ‖ Fehlbetrag *m;* Defizit *n;* Manko *n* | **~ dans la balance de(s) paiements; ~ de la balance commerciale; ~ commercial** | payments (balance-of-payments) deficit; trade gap ‖ defizitäre Zahlungsbilanz *f;* Defizit in der Handelsbilanz; Handelsbilanzdefizit | **le bilan accuse un ~** | the balance sheet shows a deficit (a loss) ‖ die Bilanz weist einen Verlust (ein Defizit) auf | **budget en ~** | budgetary deficit ‖ defizitärer Haushaltplan *m;* Haushaltdefizit *n* | **~ de (dans la) caisse** | cash deficit ‖ Kassendefizit *n;* Kassenfehlbetrag *m;* Kassenmanko *n* | **~s et excédents de caisse** | cash shorts and overs ‖ Kassendefizite *npl* und -überschüsse *mpl* | **~ d'exploitation** | operating (operational) (trading) loss ‖ Betriebsverlust *m;* Betriebsdefizit *n;* Geschäftsverlust | **~ budgétaire** | budget (budgetary) deficit ‖ Fehlbetrag *m* im Haushaltplan; Haushaltdefizit *n* | **~ des paiements courants** | current account deficit; deficit on current account ‖ Leistungsbilanzdefizit; Defizit in der Bilanz der laufenden Posten.

★ **combler (supplier) un ~** | to make up (to make good) a deficit (a deficiency) ‖ einen Fehlbetrag (ein Defizit) decken (abdecken) (ausgleichen) | **se clôturer en ~** | to close with a deficit ‖ mit einem Fehlbetrag abschließen | **être en ~** | to show a deficit ‖ ein Defizit (einen Fehlbetrag) aufweisen.

**déficitaire** *adj* | showing a loss (a deficit) ‖ mit einem Verlust (Defizit) abschließend; Verlust . . . | **balance des paiements ~** | unfavorable balance of payments ‖ defizitäre Zahlungsbilanz *f* (Außenwirtschaftsbilanz) | **balance commerciale ~** | adverse trade balance ‖ passive Handelsbilanz | **bilan ~** | balance-sheet showing a loss (a deficit) ‖ Verlustbilanz *f;* Verlustabschluß *m* | **budget ~** | budget (budgetary) deficit ‖ Haushaltdefizit *n;* Fehlbetrag *m* im Haushaltplan | **exploitation ~** ① | operational deficit ‖ Betriebsverlust *m;* Betriebsdefizit | **exploitation ~** ② | business (enterprise) which operates at a loss ‖ mit Verlust arbeitender Betrieb | **solde ~** | debit balance ‖ Debetsaldo *m* | **être ~** | to show a deficit ‖ ein Defizit aufweisen.

**défier** *v* Ⓐ | to defy; to provoke; to instigate ‖ herausfordern; provozieren | **~ q. de faire qch.** | to defy (to challenge) sb. to do sth. ‖ jdn. herausfordern (jdn. provozieren), etw. zu tun.

**défier** *v* Ⓑ [provoquer au combat] | to challenge [sb.] to a duel (to fight a duel) ‖ [jdn.] zum Zweikampf herausfordern (fordern).

**défier** *v* Ⓒ [avoir de la défiance] | **se ~ de q.** | to distrust (to mistrust) sb. ‖ jdm. mißtrauen.

**défiguration** *f* | disfiguring ‖ Entstellung *f* | **~ de l'histoire** | distortion of history ‖ Geschichtsfälschung *f* | **~ de la vérité** | distortion of the truth ‖ Entstellung der Wahrheit.

**défigurer** *v* | to disfigure; to distort ‖ entstellen; verdrehen | **~ l'histoire** | to distort history ‖ die Geschichte fälschen | **~ la vérité** | to distort (to twist) the truth ‖ die Wahrheit entstellen (verdrehen).

**défini** *adj* | clearly defined ‖ genau bestimmt.

**définissable** *adj* | definable ‖ genau bestimmbar; definierbar; zu definieren.

**définir** *v* | to define ‖ erklären; definieren | **conditions à ~** | terms to be specified ‖ Bedingungen *fpl* noch im einzelnen festzulegen | **difficile à ~** | difficult to describe ‖ schwer (schwierig) zu erklären (zu beschreiben).

**définitif** *adj* | definite; final ‖ endgültig; entscheidend; definitiv | **compte ~** | final account ‖ Schlußabrechnung *f;* Schlußabrechnung *f* | **congé ~** | discharge from military service ‖ Militärdienstentlassung *f* | **décision (sentence) ~ve; jugement ~** | final decision (judgment) (decree) ‖ endgültige Entscheidung *f;* endgültiges (rechtskräftiges) Urteil; Endurteil *n* | **destination ~ve** | ultimate destination ‖ endgültiger Bestimmungsort *m* | **édition ~ve** | final edition ‖ endgültige Ausgabe *f* | **rédaction ~ve** | final wording ‖ endgültige Fassung *f* | **réponse ~ve** | definite (final) answer ‖ entscheidende (endgültige) Antwort *f* | **nommé à titre ~** | permanently appointed; established for fest angestellt.

**définition** *f* | definition ‖ Erklärung *f;* Begriffsbestimmung *f;* Definition *f* | **donner (faire) la ~ de qch.** | to give a (the) definition of sth.; to define sth. ‖ von etw. eine Begriffsbestimmung (eine Erklärung) (eine Definition) geben; etw. definieren | **échapper à toute ~** | to defy definition ‖ sich nicht definieren lassen.

**définitive** *f* | **en ~** | finally; in short ‖ endlich; kurzgesagt.

**définitivement** *adv* | definitely; finally ‖ endgültig; definitiv.

**déflation** *f* | deflation ‖ Deflation *f;* Einschränkung *f* des Zahlungsmittelumlaufes | **~ de crédit** | deflation of credit ‖ Kreditdeflation | **politique de ~** |

**déflation** *f, suite*
   deflationary police; policy of deflation ‖ Deflationspolitik *f* | ~ **monétaire** | monetary deflation; deflation of the currency ‖ Währungsdeflation.
**déflationniste** *adj* | deflationary ‖ deflationistisch; deflatorisch.
**défloration** *f* | defloration ‖ Defloration *f* | **action en dommages-intérêts pour** ~ | action (suit) for damages arising from defloration ‖ Deflorationsklage *f* | **demande en dommages-intérêts pour** ~ | claim for damages arising from defloration ‖ Deflorationsanspruch *m*.
**déflorer** *v* | to deflower ‖ deflorieren.
**défoncer** *v* | ~ **un argument** | to knock the bottom out of an argument ‖ einem Argument den Boden entziehen.
**déforestation** *f* | deforestation ‖ Abholzung *f*.
**déformation** *f* | distortion ‖ Verzerrung *f* | ~ **des faits** | distortion of the facts ‖ Verdrehung *f* der Tatsachen; Tatsachenverdrehung.
**déformer** *v* | to distort ‖ verzerren; entstellen | **se** ~ | to become distorted ‖ verzerrt (entstellt) werden.
**défortifier** *v* | ~ **une ville** | to destroy (to dismantle) the fortifications of a town ‖ die Befestigungswerke einer Stadt schleifen.
**défraîchi** *adj* | no longer new (fresh) ‖ nicht mehr neu (frisch) | **articles** ~ **s** | soiled (shop-soiled) articles ‖ angeschmutzte Ware(n) *fpl*.
**défrayer** *v* | ~ **q.** | to defray (to pay) sb.'s expenses ‖ jds. Ausgaben bestreiten (bezahlen) | **se** ~ | to pay one's expenses ‖ seine Ausgaben bestreiten (decken) | **être défrayé de tout** | to get (to have) all expenses paid ‖ alle Auslagen bezahlt (ersetzt) bekommen.
**défrichement** *m* Ⓐ [action de défricher] | clearing ‖ Roden *n*; Rodung *f*.
**défriche** *f*; **défriché** *m*; **défrichement** *m* Ⓑ [terrain défriché] | cleared patch (land); clearing ‖ gerodetes Stück Land; Rodung *f*.
**défricher** *v* | ~ **un terrain** | to clear (to reclaim) a piece of land for cultivation ‖ ein Stück Land roden (für den Anbau gewinnen).
**défricheur** *m* | settler ‖ Kolonist *m*; Siedler *m*.
**défunt** *m* | **le** ~ | the deceased; the defunct ‖ der Verstorbene.
**défunt** *adj* | defunct; deceased ‖ verstorben; tot.
**défunte** *f* | **la** ~ | the deceased ‖ die Verstorbene.
**dégagement** *m* Ⓐ | redemption [of a pledge] ‖ Auslösung *f* [eines Pfandes] | ~ **de titres** | release of pledged securities ‖ Auslösung verpfändeter Wertpapiere.
**dégagement** *m* Ⓑ [rétraction] | ~ **de sa parole** | taking back one's word ‖ Zurücknahme *f* (Zurückziehung *f*) eines Versprechens.
**dégager** *v* Ⓐ | to redeem [a pledge]; to take [sth.] out of pledge ‖ [ein Pfand] auslösen.
**dégager** *v* Ⓑ [retirer] | **se** ~ **d'une affaire** | to withdraw from an affair ‖ sich von einer Sache zurückziehen (freimachen) | ~ **sa parole** | to take back (to go back on) one's word ‖ sein Wort zurücknehmen; sein Versprechen zurückziehen | **se** ~ **d'une promesse** | to break (to back out of) a promise ‖ ein Versprechen nicht halten (nicht einlösen) | ~ **q. d'une responsabilité** | to relieve sb. of a responsibility ‖ jdn. von einer Verantwortung entbinden.
**dégarni** *adj* | **être** ~ **d'argent** | to have run out of money; to be short of money ‖ mit dem Geld knapp sein.
**dégât** *m* Ⓐ | damage; material damage ‖ Schaden *m*; Sachschaden.
**dégât** *m* Ⓑ [consommation excessive] | excessive consumption; waste ‖ übermäßiger Verbrauch *m*; Vergeudung *f*.
**dégâts** *mpl* | damage *sing* ‖ Schaden *m*; Schäden *mpl* | **assurance contre les** ~ **causés par les eaux** | insurance against damage by water ‖ Wasserschadenversicherung *f* | **constatation des** ~ | assessment of the damage ‖ Schadensbericht *m*; Bericht über festgestellten Schaden; Schadensfeststellung *f* | ~ **causés par le gel** | damage caused by (by the) frost ‖ Frostschäden | ~ **de surface**; ~ **s miniers** | surface damage [caused by mining] ‖ Bergschäden | ~ **constatés** | ascertained damage ‖ festgestellte Schäden | **être responsable des** ~ | to be responsible for the damage ‖ für den Schaden (für die Schäden) verantwortlich sein | **être solidaire des** ~ | to be jointly liable for the damage (to pay damages) ‖ für den Schaden gesamtschuldnerisch (als Gesamtschuldner) haften; gesamtschuldnerisch zum Schadenersatz verpflichtet sein | **causer beaucoup de** ~ | to cause great damage ‖ großen Schaden anrichten | **payer les** ~ | to pay for the damage ‖ den Schaden ersetzen | **réparer les** ~ | to repair (to make good) the damage ‖ den Schaden wiedergutmachen (beheben) (reparieren).
**dégénération** *f*; **dégénérescence** *f* | degeneration ‖ Entartung *f*; Degeneration *f*; Degenerierung.
**dégénéré** *m* | degenerate ‖ Degenerierter *m*.
**dégénérer** *v* | to degenerate ‖ entarten; degenerieren.
**dégonflement** *m* | deflation; defalting; reducing ‖ Verringerung *f*; Verminderung *f*.
**dégonfler** *v* | to deflate; to reduce ‖ verringern; vermindern.
**dégradation** *f* Ⓐ | degradation; degradation from office ‖ Rangherabsetzung *f* | ~ **civique**; ~ **nationale** | civic degradation; loss (deprivation) of civil rights ‖ Verlust *m* (Aberkennung *f*) der bürgerlichen Ehrenrechte | ~ **militaire** ① | reduction (lowering) in rank ‖ Degradierung *f*; Degradation *f* | ~ **militaire** ② | reduction to the ranks ‖ Zurückversetzung *f* in den Mannschaftsstand | ~ **militaire** ③ | dismissal from the army ‖ Ausstoßung *f* aus dem Heere.
**dégradation** *f* Ⓑ [avilissement] | degradation; degraded existence ‖ Herunterkommen *n* | **tomber dans la** ~ | to come down ‖ herunterkommen; verkommen.
**dégradation** *f* Ⓒ [dépréciation] | depreciation ‖ Wertminderung *f*; Wertminderung *f*.

**dégradation** f ⓓ [endommagement] | damaging; damage || Beschädigung f.
**dégradations** fpl | wear and tear; dilapidation || Abnutzung f; Abnützung f.
**dégrader** v Ⓐ | ~ **q.** | to degrade sb. from office || jdn. im Rang herabsetzen; jdn. zurückbefördern | ~ **q. civiquement** | to sentence sb. to civic degradation || jdm. die bürgerlichen Ehrenrechte aberkennen.
**dégrader** v Ⓑ | ~ **q.** ① | to lower sb. in rank || jdn. degradieren | ~ **q.** ② | to reduce sb. to the ranks || jdn. in den Mannschaftsstand zurückversetzen | ~ **q.** ③ | to dismiss sb. from the army (from the service) || jdn. aus dem Heere ausstoßen.
**dégrader** v Ⓒ | to lower; to bring down || herunterbringen | **se** ~ | to lower os.; to come down || sich herabwürdigen; herunterkommen.
**dégrader** v Ⓓ | **se** ~ | to become dilapidated; to fall into disrepair || verkommen; verfallen; in schlechten Zustand kommen.
**degré** m Ⓐ | degree || Grad m; Stufe f | ~ **de développement** | degree of development || Entwicklungsgrad | ~ **d'emploi** | level of employment || Beschäftigungsgrad; Beschäftigungsstand m | ~ **de juridiction** | instance || Instanz f; Rechtszug m | ~ **de libéralisation** | degree of liberalization || Grad der Liberalisierung | ~ **de liquidité** | ratio of liquid assets to current liabilities || Grad der Liquidität | ~ **d'ouvraison** | degree of processing || Verarbeitungsgrad | ~ **de perfection** | degree of perfection || Grad der Vervollkommnung | ~ **de qualité** | quality standard || Qualitätsgrad; Gütegrad; Qualitätsstandard m | ~ **de l'uniformisation** | level of uniformity || Grad (Stand) der Vereinheitlichung. ★ **à (jusqu'à) un certain** ~ | to some degree; in some measure || in (bis zu) einem gewissen Grade | **au dernier** ~ ; **au plus haut** ~ ; **au suprême** ~ | to the last degree; in the highest degree || im höchsten Grade (Maße); in ausgezeichnetem Maße | **passer par tous les** ~ **s** | to pass through all the stages || alle Stadien durchlaufen.
**degré** m Ⓑ | ~ **d'alliance** | degree of affinity (of relationship by marriage) || Grad m der Schwägerschaft; Schwägerschaftsgrad | | ~ **de parenté** | degree of relationship (of consanguinity) || Verwandtschaftsgrad | **parenté au** ~ **successible** | degree of relationship which entitles to inherit || erbfähiger (erbberechtigter) Verwandtschaftsgrad | **le plus proche en** ~ ; **au plus proche** ~ **de parenté** | related nearest in degree || dem Grade nach am nächsten verwandt | ~ **de proximité** | proximity of relationship (of consanguinity) || Nähe f des Verwandtschaftsgrades; Verwandtschaftsnähe.
**degré** m Ⓒ [grade] | [academic] degree || [akademischer] Grad m | ~ **de bachelier** | bachelorship || akademische Reife f | ~ **de docteur** | doctor's degree || Doktorgrad m; Doktorwürde f | ~ **de licencié** | licenciate's degree || Grad eines Lizenziaten.
**dégressif** adj | degressive || stufenweise abnehmend; degressif | **impôt** ~ | degressive tax || nach unten gestaffelte (degressive) Steuer.

**dégression** f | degression || stufenweise Abnahme f; Degression f.
**dégrèvement** m Ⓐ [décharge] | discharge || Entlastung f | **demande en** ~ | application for discharge || Antrag m auf Erteilung der Entlastung (auf Entlastungserteilung).
**dégrèvement** m Ⓑ [imposition réduite] | reduced assessment || niedrigere Veranlagung f | **demande en** ~ | request for a reduction of assessment || Antrag m auf Herabsetzung der Veranlagung | **faire une demande de (en)** ~ | to claim (to request) a reduction of assessment || eine Herabsetzung der Veranlagung beantragen.
**dégrèvement** m Ⓒ [réduction d'impôts] | reduction of a tax; tax reduction || Steuernachlaß m; Steuerermäßigung f; Steuerherabsetzung f | ~ **pour charges de famille** | allowance for dependent relatives || Steuernachlaß m für unterhaltsberechtigte Angehörige.
**dégrèvement** m Ⓓ [réduction de contributions] | reduction of rates; rate reduction || Umlagenherabsetzung f; Umlagenermäßigung f.
**dégrèvement** m Ⓔ [réduction des droits] | reduction of duties (of charges) || Gebührenherabsetzung f; Gebührenermäßigung f.
**dégrèvement** m Ⓕ [exemption d'impôts] | relief from taxation; tax relief || Steuerbefreiung f; Ausnahme f von der Besteuerung.
**dégrèvement** m Ⓖ [exemption de taxes] | relief from rates; derating || Befreiung f von Umlagen; Umlagenbefreiung.
**dégrèvement** m Ⓗ [exemption de charges] | relief from duties (from charges) || Gebührenbefreiung f; Gebührennachlaß m.
**dégrèvement** m Ⓘ [d'une propriété] | disencumbering [of an estate]; clearance || Entschuldung f [eines Grundstückes]; Freimachung f von Belastungen.
**dégrever** v Ⓐ [réduire les impôts] | to reduce taxes || Steuern herabsetzen (ermäßigen) | ~ **q.** | to reduce sb.'s tax; to grant sb. a tax reduction || jds. Steuer herabsetzen (ermäßigen) | ~ **qch.** | to reduce the assessment on sth. || etw. niedriger veranlagen.
**dégrever** v Ⓑ [réduire les taxes] | ~ **q.** | to grant sb. a rate reduction || jdm. eine Umlagenherabsetzung gewähren | ~ **qch.** | to reduce the rates on sth. || die Umlagen für etw. herabsetzen (ermäßigen) (senken).
**dégrever** v Ⓒ [réduire les charges (les droits)] | to reduce the duties (the charges); to grant a reduction of duties || die Gebühren ermäßigen (herabsetzen); eine Gebührenermäßigung gewähren.
**dégrever** v Ⓓ [exempter q. d'impôts] | ~ **q.** | to relieve sb. from a tax; to grant sb. tax relief || jdn. von einer Steuer befreien; jdm. Steuerbefreiung gewähren.
**dégrever** v Ⓔ [exempter qch. de taxes] | to derate [an estate] || [ein Grundstück] von Umlagen befreien.
**dégrever** v Ⓕ [exempter q. de charges] | ~ **q.** | to ex-

**dégrever** *v* Ⓕ *suite*
empt sb. from duties (from duty) (from charges) ‖ jdn. von Gebühren befreien; jdm. Gebührenbefreiung gewähren.

**dégrever** *v* Ⓖ [déshypothéquer] | to disencumber | entlasten; entschulden; von Schulden (von Lasten) befreien | ~ **un immeuble** | to disencumber a property (an estate); to free a property from mortgage ‖ ein Grundstück entschulden (von Lasten befreien).

**dégringolade** *f* Ⓐ | slump; heavy fall ‖ Sturz *m* | ~ **des cours** | slump in prices ‖ Kurssturz; Preissturz.

**dégringolade** *f* Ⓑ [effondrement] | collapse; downfall ‖ finanzieller Zusammenbruch *m*.

**dégringoler** *v* | to tumble down ‖ stürzen | ~ **q.** | to bring about sb.'s fall ‖ jds. Sturz (Zusammenbruch) herbeiführen | ~ **le ministère** | to bring about the fall of the government ‖ den Sturz der Regierung herbeiführen.

**déguerpir** *v* Ⓐ [abandonner la possession] | to give up possession [of a real estate] ‖ den Besitz [an einer unbeweglichen Sache] aufgeben | ~ **un héritage** | to abandon an inheritance ‖ den Besitz an einer Erbschaft aufgeben.

**déguerpir** *v* Ⓑ [quitter un lieu par force] | to move out (to clear out) [of a place] under compulsion ‖ [einen Platz] gezwungenermaßen räumen | **faire ~ un locataire** | to evict (to eject) (to force out) a tenant | einen Mieter zwangsweise entfernen; einen Mieter zur Räumung zwingen.

**déguerpissement** *m* | giving up of the possession [of a real estate] [to the creditors or to other persons having a right in the estate] ‖ Aufgabe *f* des Besitzes [an einer unbeweglichen Sache] [zu gunsten der Gläubiger oder anderer Berechtigter] | ~ **d'un héritage** | abandonment of an inheritance ‖ Aufgabe *f* des Besitzes an einer Erbschaft.

**déguisement** *m* | concealment; dissimulation; disguise ‖ Verschleierung *f*; Verheimlichung *f* | **parler sans ~** | to speak openly ‖ offen (ohne Umschweife) sprechen.

**déguiser** *v* | to conceal; to disguise ‖ verschleiern; verheimlichen.

**dehors** *m* Ⓐ [pays étrangers] | **affaires du ~** | external (foreign) affairs ‖ auswärtige Angelegenheiten *fpl* ‖ **capitaux placés au ~** | capital invested abroad ‖ im Ausland angelegtes Kapital (angelegte Kapitalien); Auslandskapital *n* | **au ~** ; **au ~ de ce pays** | outside this country; abroad; in foreign countries ‖ außerhalb des (dieses) Landes; im Auslande | **produits de ~** | foreign produce (products) ‖ ausländische Erzeugnisse *npl*.

**dehors** *m* Ⓑ [la partie extérieure] | **le ~** | the outside; the exterior ‖ die Außenseite; das Äußere.

**dehors** *mpl* | **garder les ~** | to keep up the appearance (the outward appearance) ‖ den äußeren Schein wahren | **sous les ~ de** | under the cloak of ‖ unter dem Schein (Deckmantel) von.

**dehors** *adv* | **en ~ de mon action (de mes pouvoirs)** | beyond my control; outside (beyond) (not within) my competence ‖ außerhalb meines Machtbereiches (meiner Kontrolle) (meiner Machtbefugnisse); nicht in meiner Macht | **en ~ de la loi** | outside the law ‖ außerhalb des Gesetzes | **dedans et ~ le royaume** | within and without the realm ‖ innerhalb und außerhalb des Königreiches | **en ~ de la question (du sujet)** | outside (beside) the question; beside the point ‖ nicht zur Sache gehörig; außerhalb des Sachgegenstandes | **il agit en ~ de ses associés** | he acts without the co-operation (without the assent) of his partners ‖ er handelt ohne die Mitwirkung (ohne die vorherige Zustimmung) seiner Teilhaber | **mettre q. en ~** | to turn (to put) sb. out ‖ jdn. hinauswerfen | **se tenir en ~ d'une affaire** | to stand aloof from an affair ‖ sich aus einer Sache heraushalten | **en ~ de moi** ① | without my knowledge ‖ ohne mein Wissen | **en ~ de moi** ② | without my participation (co-operation) ‖ ohne mein Zutun; ohne meine Mitwirkung.

**déjouer** *v* Ⓐ [faire échouer] | ~ **un complot** | to defeat (to frustrate) (to foil) a plot ‖ einen Anschlag (ein Komplott) vereiteln | ~ **un plan** | to frustrate (to defeat) a plan; to bring about the failure of a plan ‖ einen Plan zunichte machen (zum Scheitern bringen).

**déjouer** *v* Ⓑ [surpasser q. en finesse] | ~ **q.** | to outwit sb. ‖ jdn. überlisten.

**déjuger** *v* | **se ~** | to change one's mind ‖ sich etw. anders überlegen | ~ **son propre arrêt** | to reverse one's decision ‖ seine eigene Entscheidung umstürzen.

**délabré** *adj* | dilapidated; out of repair; in disrepair ‖ baufällig; verfallen | **maison ~ e** | house in a state of disrepair (in bad condition); ruinous house ‖ Haus *n* in schlechtem baulichem Zustand; baufälliges Haus.

**délabrement** *m* [état de ruine] | state of disrepair; ruinous (dilapidated) condition (state); dilapidation; decay ‖ schlechter (baufälliger) Zustand *m*; Baufälligkeit *f*; Verfall *m*; Zerfall *m*.

**délabrer** *v* | to ruin; to wreck; to dilapidate ‖ ruinieren | **se ~** | to fall into decay (into disrepair) (to pieces); to go to ruin; to get ruined ‖ in Verfall (in schlechten Zustand) geraten; baufällig werden; verfallen.

**délai** *m* Ⓐ | delay ‖ Verzögerung *f*; Aufschub *m*; Hinausschieben *n* | **demande de ~** | request for respite ‖ Stundungsgesuch *n* | ~ **coupable** | culpable delay ‖ schuldhafte Verzögerung.
★ **accorder (concéder) à q. un ~** | to grant sb. a delay (a respite) ‖ einen Aufschub bewilligen (gewähren); jdm. [etw.] stunden | **demander un ~** | to ask for time (for a delay) ‖ um Aufschub bitten | **obtenir un ~** | to obtain a delay (a postponement); to get a respite ‖ Aufschub erlangen | **ne pas permettre (souffrir) de ~** | to admit of no delay ‖ keinen Aufschub leiden | **solliciter un ~** | to apply for a delay ‖ einen Aufschub erbitten (verlangen) | **sans ~** | without delay; immediately; without loss

of time; forthwith || ohne Aufschub; unverzüglich; ohne Verzögerung; ohne Zeitverlust.

**délai** m Ⓑ | time; period; period of time || Frist f; Zeitabschnitt m; Zeitraum m | **~ pour l'acceptation** | period of time for (term for the) acceptance || Frist zur (für die) Annahme; Annahmefrist | **~ d'ajournement**; **~ de la citation** | notice given in the summons || Ladungsfrist | **~ d'un an (d'une année)** | period of one year || Jahresfrist | **dans le ~ d'année** | within a period of one year || binnen (innerhalb) (innert [S]) Jahresfrist | **~ d'appel** | time for appealing (for filing appeal); time of appeal || Frist zur Berufungseinlegung; Berufungseinlegungsfrist; Berufungsfrist | **~ d'attente** | time of waiting; waiting time (period) || Wartezeit f; Wartefrist | **~ de confection d'inventaire (pour faire inventaire)** | period allotted for making an inventory; term for the taking of the inventory || Inventarfrist; Frist für die Aufnahme des (eines) Inventars | **~ de congé (de dénonciation)** | period for giving notice; period (term) of notice; notice || Kündigungsfrist; Kündungsfrist [S] | **~ de conservation** | period for keeping (for safe keeping) || Aufbewahrungsfrist | **cours d'un ~** | course of a period of time || Lauf m einer Frist | **dépassement du ~** | overstepping of the time limit || Überschreitung f der Frist; Fristüberschreitung | **~ de dépôt** | deadline (final term) (final date) for filing || Schlußtermin m für die Einreichung | **~ du droit d'auteur**; **~ de protection** | term (duration) of copyright || Schutzfrist; Urheberrechtsschutzfrist | **~ d'échéance** | time of maturity (of payment) || Verfallzeit; Fälligkeit f | **~ d'enlèvement** | time for collection || Abholungszeit | **~ d'épreuve (d'essai)** | time of trial; trial (testing) (probational) period || Probezeit | **~ d'exécution** | term (period) for execution (for performance); period within which performance must be made || Ausführungsfrist; Leistungsfrist; Frist, innerhalb welcher eine Leistung zu bewirken ist | **expiration du (d'un) ~** | expiration (expiry) of the period of time (of the time limit) (of a term) || Ablauf m der (einer) Frist; Fristablauf | **fixation de (d'un) ~** | fixing of a period || Fristbestimmung f | **~ de forclusion** ①; **~ de rigueur** ① | strict time limit || Ausschlußfrist; Notfrist; Präklusivfrist | **~ de forclusion** ②; **~ de rigueur** ②; **~ péremptoire** | latest (final) term (date) || äußerste (letzte) Frist | **~ de garantie** | period of warranty || Gewährsfrist | **~ de grâce** | days of grace || Gnadenfrist; Respektfrist; Nachfrist | **~ de huitaine** | period of eight days || achttägige Frist; Frist von acht Tagen | **inobservation d'un ~** | non-compliance with a period of time || Überschreitung f (Nichteinhaltung f) einer Frist; Fristüberschreitung | **~ d'inscription** | period for making registration || Meldefrist; Anmeldefrist | **~ de trois jours** | period of three days; three days' period (respite) || dreitägige Frist; Frist von drei Tagen | **~ de livraison** | time for (term of) delivery || Lieferzeit f; Lieferfrist; Liefertermin m | **~ d'un mois** | period of one month || Monatsfrist | **~ de trois mois** | period of three months || Dreimonatsfrist | **~ de notification** | deadline (final date) for notification (for notifying) || Schlußtermin m für die Meldung (Anmeldung) | **sous observation d'un ~ de ...** | keeping within a period of ... || unter Einhaltung einer Frist von ... | **~ d'opposition (pour faire opposition)** | time of appeal (for appealing) (for filing appeal) || Einspruchsfrist; Beschwerdefrist | **~ de paiement** | term of (time for) payment || Zahlungsfrist; Zahlfrist | **~ de planche** | laytime || Liegezeit f | **~ de péremption** | latest (final) term; strict time limit || Ausschlußfrist; Präklusivfrist | **point de départ du ~** | commencement of a period || Fristbeginn m | **~ de prescription (d'usucapion)** | period of usucapion || Ersitzungsfrist | **~ de la prescription** | period of prescription; term of limitation || Verjährungsfrist | **~ de présentation**; **~ de production** | time allowed for (period for) (term of) presentation || Vorlegungsfrist; Vorzeigungsfrist; Vorzeigefrist | **~ pour la présentation des motifs** | period for filing reasons of appeal || Begründungsfrist | **~ de priorité** | priority period || Prioritätsfrist | **prolongation d'un ~**; **prorogation de ~** | extension of time (of a term) (of a period) || Verlängerung f (Erstreckung f) einer Frist; Fristverlängerung | **~ de règlement** | time for payment || Zahlungsfrist | **~ de répudiation** | period for renunciation || Ausschlagungsfrist | **~ de révision** | time for appeal || Revisionsfrist | **~ de sommation** | term fixed by public summons || Aufgebotsfrist | **supputation d'un ~** | computation of a period || Berechnung f einer Frist | **supputation de (des) ~s** | computation of periods || Fristenberechnung f.

★ **à bref ~**; **à court ~** | short-dated; short-termed; at short date (notice) || kurzfristig; mit kurzer Frist; auf kurze Sicht | **dans le plus bref (le plus court) ~** | in (within) the shortest possible time || innerhalb (innert [S]) kürzester Frist | **~ convenable** | reasonable period of time || angemessene Frist | **~ final** | final date (term); deadline || Endtermin m; Schlußtermin | **dans le ~ fixé** | within the agreed period || innerhalb der vereinbarten Frist | **dans les ~s fixés** | within the prescribed time limits || innerhalb der festgesetzten Fristen | **à long ~** | long-dated; long-term; at long date || langfristig; auf langes Ziel; auf lange Sicht | **~ maximum** | maximum period || Höchstfrist | **~ minimum** | minimum period || Mindestfrist | **pour suite de ~ non observé** | for default || wegen (infolge) Fristversäumnis | **dans le ~ prescrit**; **dans les ~s voulus** | within the prescribed (fixed) period || in (innerhalb) der vorgesehenen (vorgeschriebenen) Frist | **dans un ~ raisonnable** | within a reasonable time || in (innerhalb) angemessener Frist | **~ réglementaire** | prescribed period of time; legal term || gesetzliche (gesetzlich vorgeschriebene) Frist | **~ supplémentaire** | additional period of time || Nachfrist.

★ **accorder un ~** | to grant a period of time || eine

**délai** *m* Ⓑ *suite*
Frist bewilligen | **accorder un** ~ **à q. pour faire qch.** | to allow (to give) sb. time to do sth. (for doing sth.) || jdm. Zeit geben (lassen) (gewähren), etw. zu tun | **dépasser un** ~ | to exceed a period (a time limit) || eine Frist überschreiten | **fixer (poser) un** ~ to fix a term (a period) (a time limit) || eine Frist setzen (bestimmen) | **observer** ~ | to comply with a term || eine Frist wahren (einhalten) | **observer le** ~ **de congé** | to observe the term of notice || die Kündigungsfrist einhalten | **négliger d'observer un** ~ | to fail to comply with a term || eine Frist versäumen | **sans observer un** ~ | without observing any term || ohne Einhaltung einer Frist | **obtenir un** ~ | to obtain an extension of time || eine Fristverlängerung erlangen | **prolonger un** ~ | to extend a period; to extend (to prolong) a term || eine Frist verlängern (erstrecken) | ~ **pour répondre** | time for replying (for filing a reply) || Einlassungsfrist | **supputer un** ~ | to compute a period || eine Frist berechnen | **en dedans le** ~ **de** | within a period of; within || innerhalb einer Frist von.

**délai-congé** *m* | notice; period (term) of notice; period for giving notice || Kündigungsfrist *f* | **un** ~ **d'une semaine** | a week's notice || wöchentliche Kündigung *f*.

**délaissé** *adj* | neglected || vernachlässigt.

**délaissement** *m* Ⓐ | abandonment; relinquishing; relinquishment || Aufgabe *f*; Preisgabe *f*; Überlassung *f*; Abandon *f* | **déclaration de** ~ | declaration of abandonment; transfer declaration || Aufgabeerklärung *f*; Abtretungserklärung; Abandonerklärung | **délai de** ~ | period allowed for making a declaration of abandonment || Abandonfrist *f* | ~ **d'un droit** | renunciation (relinquishment) of a right || Aufgabe eines Rechtes; Verzicht *m* auf ein Recht | **faire le** ~ **de qch.** | to make abandonment of sth.; to abandon sth. || etw. preisgeben; etw. abandonnieren.

**délaissement** *m* Ⓑ [~ d'un navire aux assureurs] | abandonment of a ship to the underwriters || Überlassung *f* eines Schiffes an die Versicherer | **faire** ~ **aux assureurs d'un navire** | to abandon a ship to underwriters || ein Schiff den Versicherern überlassen.

**délaissement** *m* Ⓒ [~ de sa famille] | desertion of wife and children; abandonment of one's family || böswilliges Verlassen *n* der Familie; Verlassen seiner Familie.

**délaisser** *v* Ⓐ | to abandon; to relinquish; to give up || aufgeben; preisgeben; abandonnieren | ~ **un droit** | to abandon a right || ein Recht aufgeben; auf ein Recht verzichten | ~ **un héritage** | to relinquish an inheritance || eine Erbschaft ausschlagen | ~ **les poursuites** | to abandon the prosecution || die Verfolgung einstellen.

**délaisser** *v* Ⓑ | to abandon a ship to the underwriters || ein Schiff den Versicherern überlassen.

**délaisser** *v* Ⓒ [~ sa famille] | to desert one's family || seine Familie böslich verlassen.

**délateur** *m* | informer || Angeber *m*; Anzeiger *m*; Denunziant *m*.

**délation** *f* [dénonciation secrète] | informing; denouncement || Anzeige *f*; Angeberei *f*; Denunziation *f*.

**délatrice** *f* | informer || Anzeigerin *f*; Denunziantin *f*.

**délégant** *m* | delegator || Auftraggeber *m*.

**délégataire** *m* | delegatee || [der] [die] Beauftragte.

**délégateur** *m* | delegator || [der] Auftraggeber.

**délégation** *f* Ⓐ | delegation || Übertragung *f* | ~ **de (du) pouvoir;** ~ **des pouvoirs** | delegation of power(s) || Übertragung der Befugnisse (von Befugnissen); Ermächtigung *f* | ~ **des pouvoirs publics** | delegation of public authority || Übertragung öffentlicher Gewalten (öffentlich-rechtlicher Funktionen) | **sous-** ~ **de pouvoirs** | subdelegation of powers || Weiterübertragung *f* von Vollmachten | **agir par** ~ **de q.** | to act on sb.'s authority || auf Grund der Ermächtigung von jdm. handeln | **par** ~ | by order || im Auftrage; kraft Auftrags.

**délégation** *f* Ⓑ [autorisation écrite] | letter of delegation || Ermächtigungsurkunde *f*.

**délégation** *f* Ⓒ [les délégués] | **la** ~ | the delegation; the delegates || die Abordnung; die Delegation; die Delegierten *mpl* | ~ **de créanciers** | committee (board) of creditors || Gläubigerausschuß *m* | **la** ~ **de la paix** | the peace delegation || die Friedensdelegation.

**délégation** *f* Ⓓ [transport d'une créance] | assignment (transfer) of debt || Übertragung *f* (Überweisung *f*) einer Forderung; Forderungsüberweisung | ~ **de solde** | assignment of pay to relatives || Überweisung des Wehrsoldes an die Angehörigen.

**délégatoire** *adj* | **pouvoir** ~ | delegatory power (authority) || Recht *n* zur Übertragung von Befugnissen.

**délégatrice** *f* | delegator || [die] Auftraggeberin.

**délégué** *m* | delegate; representative || Delegierter *m*; Beauftragter *m* | ~ **d'atelier** | shop steward || Betriebsrat *m*; Vertrauensmann *m* der Arbeiter | ~ **du peuple** | representative of the people || Volksvertreter *m*.

★ ~ **cantonal** | district representative || Bezirksvertreter; Kantonsvertreter [S] | ~ **général** | general representative || Generalvertreter | ~ **mineur** | miners' delegate || Knappschaftsdelegierter | ~ **municipal** | city delegate || Stadtverordneter *m* | ~ **ouvrier** | workers' delegate || Arbeitnehmervertreter | ~ **patronal** | employers' delegate || Arbeitgebervertreter | ~ **sénatorial** | senate delegate || Senatsdelegierter | ~ **spécial** | special representative || Sonderbeauftragter | ~ **syndical** | union (trade union) delegate || Gewerkschaftsvertreter.

**délégué** *adj* | **administrateur** ~ | managing director; general (business) manager; manager || geschäftsleitender (geschäftsführender) Direktor *m*; Geschäftsführer *m*.

**déléguer** *v* Ⓐ | ~ **son autorité (ses pouvoirs) à q.** | to delegate one's authority (one's powers) to sb. ||

jdm. seine Befugnisse (seine Vollmachten) übertragen | **~ q. pour faire qch.** | to delegate sb. to do sth. || jdn. ermächtigen, etw. zu tun.

**déléguer** v Ⓑ | **~ une créance** | to assign a debt || eine Forderung übertragen (überweisen).

**délibérant** adj | deliberating || beschließend | **assemblée ~ e** | deliberative assembly || beschließende Versammlung f.

**délibératif** adj | **avoir voix ~ ve** | to have a deliberative voice; to have the right (to be entitled) to speak and to vote || beschließende Stimme haben.

**délibération** f Ⓐ [réflexion] | consideration; reflection || Überlegung f | **après ~ ; après mûre ~** | after careful (due) (mature) consideration; after due deliberation || nach reiflicher (gründlicher) Überlegung (Erwägung); nach entsprechender Würdigung | **agir avec ~** | to consider one's actions || sich seine Schritte (Handlungen) überlegen | **être en ~** | to be under consideration || erwogen (in Erwägung gezogen) werden.

**délibération** f Ⓑ [discussion orale] | deliberation; debate; discussion || Beratung f; Debatte f | **les ~ s de l'assemblée** | the proceedings (the transactions) of the meeting || die Verhandlungen fpl der Versammlung | **salle de ~** | deliberation room || Beratungszimmer n | **~ de vive voix** | oral debate || mündliche Beratung | **être en ~** | to be debated || zur Debatte stehen | **mettre qch. en ~** | to bring sth. up for debate || etw. zur Beratung bringen; etw. zur Debatte stellen.
★ **~ en assemblée plénière** | discussion in full (plenary) session || Plenarberatung; Beratung in Plenarsitzung | **~ en commission ( ~ en comité)** | discussion (debate) in committee || Ausschußberatung | **~ à huis clos** | discussion in camera (in secret session); secret debate || geheime Beratung | **~ publique** | discussion (debate) in public || öffentliche Beratung.

**délibération** f Ⓒ [résolution prise après discussion] | resolution; decision || Entschließung f; Beschluß m | **~ du conseil municipal** | resolution taken by the town council || Stadtratsbeschluß; Gemeinderatsbeschluß | **prendre une ~** | to pass a resolution || eine Entschließung fassen | **prendre une ~ à la majorité (à la majorité des votes)** | to pass a resolution by a majority vote (by a majority of votes) || einen Beschluß mit (nach) Stimmenmehrheit fassen.

**délibérativement** adv | in a deliberative manner || in beratender Form.

**délibératoire** adj | deliberative || beratend.

**délibéré** m Ⓐ [délibération à huis clos entre les juges] | private consultation of the judges (a délibération) || geheime Beratung f des Gerichtes (der Richter) | **mettre une affaire en ~** | to consult privately on a matter || eine Sache zur geheimen Beratung bringen | **vider le ~** | to pronounce a decision taken in camera || den in geheimer Beratung gefaßten Spruch verkünden.

**délibéré** m Ⓑ [jugement] | award || Spruch m.

**délibéré** adj Ⓐ | deliberate || überlegt | **in ~ ; non ~** | undeliberated || unüberlegt.

**délibéré** adj Ⓑ [décidé] | resolute; determined || entschieden; entschlossen.

**délibéré** adj Ⓒ [intentionnel] | intentional || absichtlich | **de propos ~** | intentionally; with intention; on purpose || mit Absicht; absichtlich.

**délibérément** adv Ⓐ [après délibération] | deliberately; after deliberation; designedly || mit Überlegung; wohlüberlegt.

**délibérément** adv Ⓑ [d'une manière décidée] | resolutely; in a decided (determined) manner || mit Entschiedenheit; mit Entschlossenheit; entschlossen.

**délibérément** adv Ⓒ [à dessein] | intentionally; with intention; on purpose || mit Absicht; absichtlich.

**délibérer** v | to deliberate; to consider; to consult together || beraten; sich beraten; miteinander beraten | **se retirer pour ~** | to withdraw for deliberation || sich zur Beratung (zur geheimen Beratung) zurückziehen | **~ valablement** | to form (to constitute) a quorum || Beschlußfähigkeit haben; beschlußfähig sein | **~ avec q. sur qch.** | to deliberate with sb. on sth. || mit jdm. über etw. beraten.

**délicat** adj | delicate; difficult; critical || heikel; schwierig; kritisch.

**délicatement** adv | delicately; tactfully || mit Takt.

**délicatesse** f | delicacy; fineness; nicety || Feinheit f; Finesse f | **manque de ~** | lack (want) of tact || Taktlosigkeit f | **avec ~** | tactfully || mit Takt.

**délictueux** adj Ⓐ | unlawful; wrongful || unerlaubt; deliktisch | **acte ~ ; faute ~ se** ① | unlawful (wrongful) (tortious) act; tort || unerlaubte Handlung f; Deliktshandlung f; Delikt n | **faute ~ se** ② | liability in tort || Haftung f aus unerlaubter Handlung; Deliktshaftung | **avec intention ~ se** | with malicious intent || in böser (böswilliger) Absicht.

**délictueux** adj Ⓑ [punissable] | punishable || strafbar | **acte ~** | punishable offence; misdemeanour || strafbare Handlung f; Straftat f.

**délictueux** adj Ⓒ | felonious || kriminell | **vagabondage ~** | loitering with felonious intent || Herumlungern n mit kriminellen Absichten.

**délier** v | to release || entbinden | **se ~ de ses engagements** | to free os. from one's commitments || sich seiner Verpflichtungen entledigen | **~ q. de sa promesse** | to release sb. from his promise (from his word) || jdn. von seinem Versprechen (von seinem Wort) entbinden | **~ q. d'un serment** | to release sb. from an oath || jdn. von einem Eid (jdn. eines Eides) entbinden.

**délimitateur** m | member of a boundary commission || Mitglied n einer Gemarkungskommission.

**délimitation** f | delimitation || Abgrenzung f | **~ de (de la) frontière** | fixation of the frontier (of the boundaries) || Grenzziehung f; Bestimmung f (Festsetzung f) des Grenzverlaufs | **poteau de ~** | boundary post || Grenzpfahl m; Grenzposten m | **la ~ territoriale de l'imposabilité** | the terri-

**délimitation** f, suite
torial limitation of the liability to pay taxes ‖ die territoriale Abgrenzung der Steuerpflicht.
**délimiter** v | to mark the boundaries ‖ die Grenze(n) festsetzen (markieren).
**délinquance** f | delinquency ‖ Kriminalität f | ~ **juvénile** | juvenile delinquency ‖ Kriminalität bei (den) Jugendlichen; Jugendkriminalität.
**délinquant** m Ⓐ | delinquent; offender ‖ Übeltäter m; Delinquent m | ~ **juvénile;** ~ **mineur** | juvenile delinquent ‖ jugendlicher Verbrecher.
**délinquant** m Ⓑ [contrevenant] | trespasser ‖ einer, der eine Übertretung begangen hat | ~ **primaire** | first offender ‖ erstmaliger Verbrecher m.
**délinquant** adj | **l'enfance** ~ **e** | the juvenile delinquents; the young criminals ‖ die jugendlichen Verbrecher; die Jugendkriminalität.
**délit** m Ⓐ [ ~ pénal] | punishable act (offence); offense; malfeasance; misdemeanour ‖ unerlaubte (strafbare) Handlung f; Vergehen n; strafrechtliches Vergehen; Delikt n | ~ **de chaire** | disturbance of the peace by a clergyman ‖ Kanzelmißbrauch | **corps du** ~ | evidence of a committed offense; piece of evidence ‖ Beweisstück n bezüglich einer begangenen Straftat; corpus delicti | ~ **de droit des gens** | violation of the law of nations ‖ völkerrechtliches Vergehen | **lieu du** ~ | place where the offence has been committed ‖ Tatort m | ~ **de presse** | violation of the press laws ‖ Pressevergehen | **quasi-** ~ | technical offence ‖ Quasidelikt | **tentative de** ~ | attempt to commit an offence; attempted offence ‖ Versuch eines Vergehens; versuchtes Vergehen.
★ ~ **continu;** ~ **s successifs** | continously committed offence; successive offences ‖ fortgesetztes Vergehen | ~ **électoral** | vote fraud ‖ Wahlvergehen; Wahlbetrug m | **en (sur) flagrant** ~ | in the act; red-handed | auf frischer Tat; bei Ausübung der Tat | **prendre q. en flagrant** ~ | to apprehend sb. in the act of committing an offence (a crime) ‖ jdn. auf frischer Tat (bei Begehung einer Straftat) ergreifen (festnehmen) | **être arrêté (pris) en flagrant** ~ | to be apprehended (to be caught) in the act ‖ auf frischer Tat ergriffen werden | **être surpris en flagrant** ~ | to be taken in the act; to be caught red-handed ‖ auf frischer Tat überrascht (ertappt) (betroffen) werden | ~ **forestier** | offence against the forest laws ‖ Forstfrevel m | ~ **politique** | political offence ‖ politisches Vergehen | ~ **rural** | rural offence ‖ Feldfrevel m.
**délit** m Ⓑ [ ~ civil] | unlawful (wrongful) act; tort ‖ unerlaubte (zivilrechtlich unerlaubte) Handlung f.
**délivrance** f Ⓐ [remise] | delivery; handing over; surrender ‖ Herausgabe f; Aushändigung f; Auslieferung f; Ablieferung f | **jour de** ~ | day (date) of surrender ‖ Tag m der Ablieferung; Ablieferungstag | **lieu de** ~ | place of surrender ‖ Ablieferungsort m | **non-** ~ | failure to surrender ‖ Nichtablieferung.

**délivrance** f Ⓑ [émission] | issue; issuance; grant ‖ Erteilung f | ~ **des billets** | issue of tickets ‖ Fahrkartenausgabe f | ~ **du (d'un) brevet** | grant (issuance) of the (a) patent (of letters patent) ‖ Patenterteilung; Erteilung des (eines) Patents | **action en de brevet** | action for the grant(ing) of letters patent (of a patent) ‖ Klage f auf Patenterteilung | **procédure de la** ~ **de(s) brevets** | procedure on the granting of letters patent ‖ Patenterteilungsverfahren n; Patentierungsverfahren | ~ **d'un certificat** | grant (issue) (issuance) of a certificate ‖ Erteilung einer Bescheinigung | **date de** ~ | date of issue ‖ Tag m der Erteilung; Ausfertigungsdatum n | ~ **d'une licence** | issue (grant) (granting) of a license ‖ Erteilung einer Lizenz; Lizenzerteilung.
**délivrance** f Ⓒ [mise en liberté] | release ‖ Freilassung f.
**délivrance** f Ⓓ [accouchement] | confinement; childbirth ‖ Entbindung f.
**délivrer** v Ⓐ [livrer; remettre] | to deliver; to hand over ‖ aushändigen; herausgeben | ~ **des marchandises** | to deliver goods ‖ Waren liefern (abliefern).
**délivrer** v Ⓑ [octroyer; concéder] | to issue; to grant ‖ erteilen; ausgeben | ~ **un certificat** | to issue (to grant) a certificate ‖ eine Bescheinigung erteilen (ausstellen).
**délivrer** v Ⓒ [rendre la liberté à] | to release ‖ freilassen; in Freiheit setzen.
**délivrer** v Ⓓ [débarrasser] | ~ **q. de qch.** | to deliver (to rid) sb. of sth. ‖ jdn. von etw. befreien | **se** ~ **de qch.** | to rid os. (to get rid) of sth. ‖ sich von etw. befreien; sich einer Sache entledigen | **se** ~ **d'une obligation** | to free os. of an obligation ‖ sich einer Verpflichtung entledigen.
**délivrer** v Ⓔ [accoucher] | to deliver [a woman of a child] ‖ eine Entbindung vornehmen.
**délogement** m Ⓐ [déménagement] | removal; moving house ‖ Umzug m; Auszug m.
**délogement** m Ⓑ [départ] | departure; moving off ‖ Abreise f; Weggang m.
**délogement** m Ⓒ [expulsion] | ejection ‖ Exmittierung f.
**déloger** v Ⓐ [sortir d'un logement] | to move; to move house ‖ ausziehen.
**déloger** v Ⓑ [quitter un lieu sécrètement] | to move out (to go away) secretly ‖ heimlich ausziehen; sich heimlich entfernen.
**déloger** v Ⓒ [faire quitter; expulser] | to turn out; to drive out ‖ hinauswerfen | ~ **un locataire** | to eject a tenant ‖ einen Mieter exmittieren (zwangsweise entfernen).
**déloyal** adj Ⓐ | unfaithful; disloyal ‖ untreu; treulos.
**déloyal** adj Ⓑ [malhonnête] | dishonest; unfair ‖ unredlich; unlauter | **caissier** ~ | dishonest cashier ‖ unredlicher Kassierer m | **concurrence** ~ **e** | unfair competition ‖ unlauterer Wettbewerb m | **gestion** ~ **e** | dishonest management ‖ unredliche Geschäftsführung f | **jeu** ~ | foul play ‖ Falschspiel

*n* | **procédé ~** | unfair practices (proceedings) || unehrliches Verfahren *n*.
**déloyalement** *m* Ⓐ | dishonestly; unfairly || unredlicherweise; in unlauterer Weise.
**déloyalement** *m* Ⓑ | unfaithfully; disloyally || untreu; treulos.
**déloyauté** *f* | disloyalty; disloyal (unfair) act; act of dishonesty || Unlauterkeit *f;* Treulosigkeit *f;* Untreue *f;* unredliche Handlungsweise *f.*
**demandable** *adj* | to be demanded; demandable; claimable || zu beanspruchen; zu fordern.
**demande** *f* Ⓐ [action] | action; suit || Klage *f;* Klagsbegehren *n* | **admission de la ~** | finding for the plaintiff || Zulassung *f* der Klage | **~ d'annulation (en nullité)** | action (suit) for annulment; nullity action (suit) || Nichtigkeitsklage; Klage auf Nichtig(keits)erklärung | **~ d'annulation postulée reconventionnellement; ~ reconventionnelle en nullité** | cross-action for annulment || Nichtigkeitswiderklage; widerklagsweise Geltendmachung *f* der Nichtigkeit; Widerklage auf Nichtigerklärung | **~ en annulation de mariage** | action for the annulment of marriage || Ehenichtigkeitsklage | **conclusions de la ~** | bill of particulars || Klagsanträge *mpl;* Klagsantrag *m* | **dépôt (introduction) de la ~** | filing of the action || Einreichung *f* (Erhebung *f*) der Klage; Klagseinreichung; Klagserhebung | **~ en diminution; ~ en réduction** | action for reduction || Klage auf Minderung (auf Herabsetzung); Minderungsklage | **~ en diminution (en réduction) de prix** | action for reduction of price || Klage auf Minderung des Preises; Preisminderungsklage | **~ en divorce** | petition for divorce; divorce petition || Ehescheidungsklage; Scheidungsklage | **~ reconventionnelle en divorce** | cross-petition for divorce || Ehescheidungswiderklage; Widerklage auf Ehescheidung | **~ en dommages-intérêts** | action (suit) for damages; damage suit || Klage auf Schaden(s)ersatz; Schadensersatzklage; Schadensersatzprozeß | **~ en garantie** | action for warranty (on a guaranty bond) || Klage auf Mängelhaftung (auf Gewährleistung); Gewährleistungsklage | **~ d'(en) intervention** | interference proceedings || Interventionsklage | **~ en justice; ~ judiciaire** | action at law; law (court) action || gerichtliche Klage; gerichtliches Vorgehen *n;* Klage bei Gericht | **objet de la ~** | subject matter of the action (of the suit) || Gegenstand *m* der Klage; Klagsgegenstand | **~ en partage** | action for division || Klage auf Teilung; Teilungsklage | **recevabilité (condition de la recevabilité) de la ~** | admissibility of the action || Klagsvoraussetzung *f* | **~ en reddition de compte** | action for a statement of accounts || Klage auf Rechnungslegung | **rejet de la ~** | dismissal of the action || Abweisung *f* der Klage; Klagsabweisung | **~ en remise d'intérêts** ① | action for remission of interest || Klage auf Zinserlaß | **~ en remise d'intérêts** ② | action for reduction of interest || Klage auf Zinsherabsetzung (auf Zinsnachlaß) |

**~ en réparation d'honneur** | action for libel (for slander); libel action (suit) || Ehrenbeleidigungsklage; Ehrverletzungsklage; Ehrverletzungsprozeß *m* | **requête en ~** | statement of claim; bill of complaint || Klageschrift *f;* Klageschriftsatz *m* | **~ en restitution** ① | action for return (for restitution) || Klage auf Rückgabe (auf Rückerstattung); Restitutionsklage | **~ en restitution** ②; **~ en revendication** | action (suit) for the recovery of title (of property) || Klage [des Eigentümers] auf Herausgabe; Herausgabeklage; Eigentumsklage | **~ de séparation de corps** | petition for a separation order || Klage auf Trennung von Tisch und Bett | **signification de la ~** | service of the writ (writ of summons) || Zustellung *f* der Klage (der Klageschrift); Klagszustellung.
★ **~ reconventionnelle** | cross (counter) action; counter-suit || Widerklage; Gegenklage | **former une ~ reconventionnelle** | to file a cross action (a counter-suit) || eine Widerklage erheben; widerklagen.
★ **admettre la ~** | to find for the plaintiff || der Klage stattgeben | **être débouté (être renvoyé) de sa ~ ; être déclaré non recevable dans sa ~** | to be dismissed from one's suit; to be nonsuited || mit seiner Klage abgewiesen werden (unterliegen) | **déclarer une ~ irrecevable** | to refuse to hear an action || eine Klage für unzulässig erklären (als unzulässig abweisen) | **former une ~ contre q.** | to bring (to enter) (to institute) (to take) an action against sb.; to sue sb.; to file suit against sb.; to institute legal proceedings against sb. || gegen jdn. eine Klage einbringen (einreichen) (anstrengen) (anhängig machen); gegen jdn. klagen (Klage erheben); jdn. verklagen; gegen jdn. einen Prozeß anstrengen (anfangen) (einleiten); gegen jdn. klagbar (gerichtlich) vorgehen; gegen jdn. gerichtliche Schritte unternehmen; jdn. gerichtlich in Anspruch nehmen; eine Sache gegen jdn. vor Gericht bringen | **rejeter une ~** | to dismiss an action || eine Klage abweisen | **statuer sur une ~** | to decide an action || über eine Klage entscheiden.

**demande** *f* Ⓑ [requête formelle] | application || Anmeldung *f* | **~ de brevet** | patent application; application for letters patent (for a patent) || Patentanmeldung | **~ de brevet abandonnée** | dropped patent application | fallengelassene Patentanmeldung | **déposer une ~ de brevet** | to file an application for a patent || eine Patentanmeldung einreichen; eine Erfindung zum Patent anmelden | **dépôt de ~** | filing of an application || Einreichung *f* der Anmeldung.
★ **~ antérieure** | prior application || frühere (ältere) Anmeldung; Voranmeldung | **~ divisionnaire; ~ partielle** | divisional application || Teilanmeldung | **nouvelle ~** | new application || neue Anmeldung; Neuanmeldung.

**demande** *f* Ⓒ [requête] | demand; request || Verlangen *n;* Begehren *n,* Antrag *m* | **~ d'argent** | re-

**demande** *f* Ⓒ *suite*
quest for money (for payment) (to pay); pecuniary request ‖ Aufforderung *f* zu zahlen; Zahlungsaufforderung | **argent payable (remboursable) sur ~** | call money; money at call ‖ täglich (ohne Kündigung) rückzahlbares Geld *n;* tägliches Geld | **~ d'avis** | inquiry ‖ Anfrage *f* | **~ de conciliation** | request for conciliatory proceedings ‖ Antrag auf Einleitung des Sühneverfahrens; Sühneantrag; Güteantrag | **bulletin (formule) de ~** | request (application) form; form of application ‖ Antragsformular *n;* Antragsvordruck *m* | **~ de crédit** | demand for credit ‖ Kreditverlangen; Kreditbegehren | **~ en décharge; ~ en dégrèvement** | application for discharge ‖ Antrag auf Erteilung der Entlastung (auf Entlastungserteilung) | **~ en dégrèvement** | application for relief ‖ Antrag auf (Gesuch um) Erlaß | **~ en déclaration de faillite** | bankruptcy petition; petition in bankruptcy ‖ Antrag auf Eröffnung des Konkurses; Konkursantrag | **délai de ~** | period for filing an application ‖ Antragsfrist *f;* Frist für die Einreichung eines Antrages | **~ de délai** | request for respite ‖ Stundungsgesuch *n* | **faire droit à une ~** | to grant a request (an application) ‖ einem Antrag (einem Gesuch) (einem Ersuchen) stattgeben (entsprechen) | **échantillon sur ~** | samples sent on request ‖ Muster (*n* oder *npl*) auf Verlangen | **emprunt (prêt) remboursable sur ~** | call loan ‖ täglich kündbares (auf tägliche Kündigung rückzahlbares) Darlehen *n* | **~ d'exonération** | demand for exemption ‖ Freistellungsantrag | **~ d'explication** | request to explain ‖ Ersuchen *n* um Aufklärung | **~ d'extraction** | demand of (request for) extradition ‖ Auslieferungsantrag | **~ en interdiction** | petition of lunacy ‖ Antrag auf Entmündigung; Entmündigungsantrag | **~ de jonction** | request for joinder ‖ Verbindungsantrag | **~ de liquidation** | winding-up petition; petition for winding-up ‖ Liquidationsantrag; Antrag bei Gericht auf Erlaß des Liquidationsbeschlusses | **~ en conservation de preuve** | action for perpetuation (to perpetuate) testimony ‖ Antrag auf Beweissicherung; Beweissicherungsantrag | **prix sur ~** | prices on application ‖ Preisliste *f* (Preisangabe *f*) auf Wunsch (auf Verlangen) | **~ de prolongation** | application (demand) for (for an) extension ‖ Verlängerungsantrag; Antrag auf Verlängerung | **~ de remboursement** | notice of withdrawal ‖ Kündigung *f* [einer Depositeneinlage] | **~ en remboursement** | application for repayment ‖ Rückzahlungsbegehren *n* | **~ en remboursement de droits** | application for repayment of duty ‖ Zollerstattungsantrag | **~ de renouvellement** | petition for revival (to revive) ‖ Erneuerungsantrag | **~ de renseignements** | request for information ‖ Antrag auf Auskunftserteilung; Anfrage *f* | **~ en renvoi** | request to remit to another court ‖ Antrag auf Verweisung [an ein anderes Gericht]; Verweisungsantrag | **~ en reprise** | petition in error ‖ Wiederaufnahmeantrag;

Antrag auf Wiederaufnahme (auf neue Verhandlung) | **~ de restitution en l'état antérieure** | motion for reinstatement (to reinstate) ‖ Antrag auf Wiedereinsetzung; Wiedereinsetzungsantrag | **retrait de la ~** | withdrawal of the application (the request) ‖ Zurücknahme *f* (Zurückziehung *f*) des Antrages; Antragszurücknahme | **~ de révision** | writ of error ‖ Revisionsantrag | **~ de surséance** | motion to stay proceedings ‖ Antrag auf Aussetzung des Verfahrens; Aussetzungsantrag.
★ **~ légitime** | lawful demand (request) ‖ rechtmäßiges (rechtlich begründetes) Verlangen | **payable sur ~** | payable on demand (at sight) ‖ zahlbar auf Verlangen (bei Vorzeigung) (bei Sicht) | **~ pressante** | urgent request ‖ dringende Aufforderung *f;* dringendes Ersuchen *n* | **sur la ~ pressante de ...** | at the urgent request of ... ‖ auf dringendes Ersuchen (auf Drängen) von ... | **~ réitérée** | repeated (renewed) request ‖ wiederholtes Ersuchen | **remboursable sur ~** | repayable on demand ‖ auf Verlangen rückzahlbar.
★ **accorder (accueillir) une ~** | to grant a request (an application) ‖ einem Antrag (einem Gesuch) (einem Ersuchen) entsprechen (stattgeben) | **adresser une ~ à q.** ① | to make a request to sb. ‖ an jdn. ein Ersuchen stellen; an jdn. eine Aufforderung richten | **adresser une ~ à q.** ② | to address an inquiry to sb. ‖ an jdn. eine Anfrage richten | **déférer à une ~** | to comply with (to accede to) a request ‖ einem Verlangen (einer Aufforderung) nachkommen | **se désister (se déporter) d'une ~** | to withdraw an application ‖ einen Antrag zurückziehen | **faire une ~** | to make a request ‖ eine Aufforderung ergehen lassen | **faire bon accueil à une ~** | to entertain a request ‖ einem Verlangen nachkommen | **rejeter une ~** | to reject (to defeat) (to deny) a motion ‖ einen Antrag ablehnen (abweisen) | **rejeter une ~ avec une majorité de ... voix** | to reject (to defeat) a motion by a majority of ... votes ‖ einen Antrag mit einer Mehrheit von ... Stimmen ablehnen | **statuer sur une ~** | to give a decision on a request (on an application) ‖ über einen Antrag entscheiden (befinden) (erkennen).
★ **à la ~ de** | at the request of ‖ auf Ansuchen (Ersuchen) (Betreiben) (Verlangen) von | **sur ~** ① | on demand; on request; on application ‖ auf Verlangen; auf Ansuchen; auf Aufforderung; auf Antrag | **sur ~** ② | on presentation; at sight; at (on) call ‖ bei Sicht; auf Verlangen; bei Vorlegung; bei Vorzeigung | **sur sa ~** | at one's own request ‖ auf eigenes Verlangen; auf eigenen Antrag.

**demande** *f* Ⓓ [pétition] | petition; application ‖ Gesuch *n;* Eingabe *f;* Bitte *f* | **~ d'admission** | application for admission ‖ Aufnahmegesuch; Zulassungsgesuch | **~ de concession** | application for a concession ‖ Konzessionsgesuch | **~ d'emploi** | application for employment (for a job) ‖ Stellengesuch; Anstellungsgesuch | **~ de naturalisation** | application for naturalization ‖ Einbürgerungsge-

such | **en récusation** | challenge || Ablehnungsgesuch.

**demande** *f* Ⓔ [créance; réclamation] | claim || Anspruch *m;* Forderung *f* | ~ **en excédent** | claim in excess [of] || Mehrforderung | ~ **d'indemnité** | claim for damages (for indemnity) || Entschädigungsanspruch; Ersatzanspruch | ~ **civile** | claim under civil law || zivilrechtlicher Anspruch | ~ **compensatoire** | counter claim || Gegenforderung | ~ **déraisonnable** | unreasonable (unjust) claim || unberechtigte (unbillige) Forderung | ~ **exorbitante**; ~ **extravagante**; ~ **immodérée** | excessive (exorbitant) (exaggerated) claim || übertriebene (überspannte) Forderung; Überforderung | ~ **légitime** | rightful (legal) claim || berechtigter (begründeter) Anspruch.
★ **déférer à une** ~ | to fulfil a claim || eine Forderung erfüllen | **faire une** ~ | to raise a claim || einen Anspruch erheben | **insister sur ses** ~ **s** | to insist on (to persist in) one's claims || auf seinen Forderungen bestehen | **réduire (restreindre) une** ~ | to reduce a claim || eine Forderung herabsetzen; einen Anspruch ermäßigen.

**demande** *f* Ⓕ [~ en mariage] | proposal of marriage; marriage proposal || Heiratsantrag *m* | **faire une** ~ **à une jeune fille** | to propose marriage to sb.; to propose to sb. || einem Mädchen einen Heiratsantrag machen.

**demande** *f* Ⓖ [question] | question || Frage *f* | ~ **indiscrète** | tactless question || indiskrete (taktlose) Frage.

**demande** *f* Ⓗ [somme des produits ou des services demandés] | **la** ~ | the demand || die Nachfrage | ~ **de biens de consommation** | demand for consumer goods || Nachfrage nach (Bedarf an) Konsumgütern | **accroissement de la** ~ | increased demand || gesteigerte Nachfrage | **diminution de la** ~ | reduced demand || verringerte Nachfrage | **l'offre et la** ~ | supply and demand || Angebot und Nachfrage | ~ **animée** | brisk demand || lebhafte Nachfrage | **la** ~ **pressante** | the urgent (pressing) demand || die dringende Nachfrage | ~ **suivie de (pour) qch.** | persistent (steady) demand for sth. || anhaltende (ständige) Nachfrage nach etw.; ständiger Bedarf für etw. | **faire face à une** ~ | to meet a demand || eine Nachfrage befriedigen.

**demande** *f* Ⓘ [Bourse] | bid || Geld *n*.

**demande** *f* Ⓚ [commande] | order || Auftrag *m;* Order *f* | **à la** ~ | according to order || auftragsgemäß.

**demandé** *adj* | **très** ~ | greatly wanted || stark gefragt | **être très** ~ | to be in great demand || in starker Nachfrage stehen | **être** ~ | to come into demand || Nachfrage finden; gefragt werden.

**demander** *v* Ⓐ [former une demande en justice] | to sue; to file suit || klagen; Klage erheben | ~ **l'annulation** | to sue for annulment || auf Nichtigkeit klagen; Nichtigkeitsklage erheben | ~ **condamnation** | to prosecute || auf Bestrafung antragen | ~ **le divorce** | to petition (to file a petition) for divorce || auf Scheidung klagen; Scheidungsklage einreichen; Scheidung beantragen.

**demander** *v* Ⓑ | to apply [for]; to make application || anmelden | ~ **un brevet** | to apply for a patent; to file an application for a patent || [etw.] zum Patent anmelden; eine Patentanmeldung einreichen | ~ **un emprunt** | to apply for a loan || sich um eine Anleihe bewerben.

**demander** *v* Ⓒ [exiger] | to demand; to request; to ask for || verlangen; begehren; fordern; beantragen | ~ **acte de qch.** ① | to have sth. certified || etw. beglaubigen lassen | ~ **acte de qch.** ② | to have sth. taken into the record || etw. protokollieren (zu Protokoll nehmen) lassen | ~ **acte de qch.** ③ | to demand that sth. is taken down in writing || von etw. schriftliche Feststellung verlangen | ~ **l'annulation** | to demand the annulment; to ask for an annulment || die Aufhebung (die Annullierung) verlangen | ~ **compte à q.** | to call sb. to account || jdn. wegen etw. zur Rechenschaft (zur Verantwortung) ziehen; von jdm. Rechenschaft fordern | ~ **des conseils** | to ask for advice || um Rat bitten | ~ **des excuses** | to call for an apology || eine Entschuldigung verlangen | ~ **une faveur à q.** | to ask a favo(u)r of sb.; to ask sb. a favo(u)r || jdm. um einen Gefallen (um eine Gefälligkeit) bitten | ~ **l'impossible** | to demand the impossible || Unmögliches (das Unmögliche) verlangen | ~ **permission** | to ask permission || um (um die) Erlaubnis bitten.
★ ~ **à faire qch.** | to request permission to do sth. || um die Erlaubnis bitten, etw. zu tun | ~ **à q. de faire qch.** | to ask (to request) sb. to do sth. || jdn. bitten (von jdm. verlangen), etw. zu tun | ~ **à q. de payer** | to request (to demand) payment from sb.; to request (to call on) sb. to pay || jdn. zur Zahlung auffordern; jdn. auffordern, zu zahlen | ~ **qch. à q.** | to ask sb. for sth.; to demand sth. from sb.; to call upon sb. for sth.; to request sth. of sb. || etw. von jdm. fordern (verlangen) (erbitten) (begehren); jdn. um etw. bitten.

**demander** *v* Ⓓ [solliciter] | to sue; to solicit || bitten; nachsuchen | ~ **la paix** | to sue for peace || um Frieden bitten | ~ **de secours à q.** | to appeal to sb. for help || jdn. um Hilfe bitten (angehen) (anrufen) | ~ **qch.** | to petition for sth.; to make a request for sth. || um etw. bitten; etw. erbitten; etw. verlangen.

**demander** *v* Ⓔ | to claim || beanspruchen | ~ **des dommages-intérêts** | to claim (to ask for) damages || Schadenersatz verlangen (beanspruchen); Schadenersatzansprüche erheben (stellen).

**demander** *v* Ⓕ | ~ **une jeune fille** | to propose to a young girl || einem jungen Mädchen einen Heiratsantrag machen.

**demander** *v* Ⓖ | to enquire; to inquire || fragen | ~ **son avis à q.** | to ask sb.'s opinion || jdn. um seine Meinung (Ansicht) fragen (befragen) | ~ **par écrit** | to inquire in writing || schriftlich anfragen | ~ **après q.** | to ask after sb.; to inquire about sb. || nach jdm. fragen; sich nach jdm. erkundigen.

**demander** v Ⓗ [avoir besoin] | to want; to require; to need || brauchen; nötig haben; benötigen.

**demander** v Ⓘ [Bourse] | to bid || zu kaufen suchen; [Geld] bieten.

**demanderesse** f Ⓐ | woman plaintiff || Klägerin f; Antragstellerin f | **la ~ en divorce** | the divorce petitioner [wife] || die Scheidungsklägerin.

**demanderesse** f Ⓑ | woman applicant || Anmelderin f.

**demandeur** m Ⓐ | plaintiff || Kläger m; Antragsteller m | ~ **en appel** | apellant || Berufungskläger | ~ **en cassation**; ~ **en révision** | appellant || Revisionskläger | **adjuger au ~ ses conclusions** | to find for the plaintiff as claimed || nach (laut) Antrag (Klagsantrag) erkennen; antragsgemäß erkennen; der Klage (dem Klagsbegehren) stattgeben | **le ~ en divorce** | the divorce petitioner || der Scheidungskläger | ~ **intervenant** | intervening party || Nebenkläger | ~ **principal** | principal plaintiff || Hauptkläger | ~ **reconventionnel** | defendant (party) bringing counteraction || Widerkläger.

**demandeur** m Ⓑ | applicant | Anmelder m | ~ **d'un brevet** | applicant for a patent || Patentanmelder.

**demandeur** m Ⓒ | petitioner || Gesuchsteller m.

**demandeur** m Ⓓ | **le ~** | the caller; the calling subscriber || der Anrufende; der anrufende Fernsprechteilnehmer.

**demandeur** m Ⓔ; **demandeuse** f | sb. who constantly asks favo(u)rs || jd., der fortwährend Gefälligkeiten verlangt.

**démarcatif** adj | demarcating; dividing; border . . . ; boundary . . . || abgrenzend; Grenz . . . ; Abgrenzungs . . . | **borne ~ve; signe ~** | boundary mark; abuttal || Grenzzeichen n | **ligne ~ve; ligne de démarcation** | line of demarcation; dividing (boundary) line || Grenzlinie f; Abgrenzungslinie; Demarkationslinie.

**démarcation** f | demarcation || Abgrenzung f | **tracer une ligne de ~ entre une chose et une autre** | to demarcate sth. from sth. || etw. gegen etw. abgrenzen; zwischen einer Sache und einer anderen eine Trennlinie ziehen.

**démarche** f | step; measure || Schritt m; Maßnahme f | **~s diplomatiques** | diplomatic steps || diplomatische Schritte | **faire les ~s nécessaires** | to take the necessary steps || die notwendigen (die erforderlichen) Maßnahmen ergreifen | **faire des ~s auprès de q. pour qch.** | to approach sb. for sth. || bei jdm. wegen etw. vorstellig werden.

**démarcheur** m Ⓐ | canvasser || Akquisiteur m | ~ **financier** | agent of a financing company (of a loan society) || Außenbeamter m (Agent m) eines Kreditinstitutes.

**démarcheur** m Ⓑ | agent of an insurance company; insurance agent || Außenbeamter m (Agent m) einer Versicherungsgesellschaft; Versicherungsagent.

**démariage** m | divorce || Lösung f des Ehebandes; Ehescheidung f; Scheidung f.

**démarier** v [séparer juridiquement deux époux] | to sever the marriage tie || das Eheband lösen; die Ehe auflösen (scheiden) | **se ~** | to seek (to obtain) (to get) a divorce || sich scheiden lassen; eine Scheidung erlangen.

**démarquage** m Ⓐ [démarquement] | removal of the mark || Entfernung f der Markierung.

**démarquage** m Ⓑ [démarquage littéraire] | plagiarism || Plagiat n.

**démarque** f | marking down [of goods for sales] || Entfernung f der Auszeichnung [von Waren für den Ausverkauf]; Preisherabsetzung f.

**démarquer** v Ⓐ [ôter la marque] | to remove the mark(s) || die Markierung (die Auszeichnung) entfernen.

**démarquer** v Ⓑ [faire la démarque] | to mark down [goods for sales] || die Preise herabsetzen [von Waren, die zum Ausverkauf bestimmt sind].

**démarquer** v Ⓒ [copier une œuvre littéraire] | ~ **un livre** | to plagiarize a book by making some changes in the print || an einem Buch ein Plagiat begehen durch Vornahme einiger Änderungen im Druck.

**démarqueur** m; **démarqueuse** f | plagiarist || Plagiarist m; Plagiaristin f.

**démarrage** m | **crédit de ~** | starting credit || Ankurbelungskredit m.

**démasquer** v | to unmask || entlarven | ~ **un imposteur** | to unmask an imposter (a swindler) || einen Schwindler (einen Betrüger) entlarven.

**démêler** v Ⓐ [séparer et mettre en ordre] | to disentangle || entwirren | ~ **ses affaires** | to bring one's affairs in order; to straighten out one's affairs || seine Angelegenheiten (seine Verhältnisse) in Ordnung bringen.

**démêler** v Ⓑ [éclaircir] | to clear up || aufklären | ~ **un malentendu** | to clear up a misunderstanding || ein Mißverständnis aufklären.

**démêler** v Ⓒ [discerner] | to distinguish || unterscheiden | ~ **le vrai du faux**; ~ **la vérité du mensonge** | to distinguish truth from falsehood || die Wahrheit von der Unwahrheit unterscheiden | ~ **qch. de (d'avec) qch.** | to distinguish sth. from sth. || etw. von etw. unterscheiden.

**démêlés** mpl | differences; contentions || Unstimmigkeiten fpl; Differenzen fpl Streitigkeiten fpl | **avoir des ~ avec la justice** | to be up against the law || mit dem Gesetz in Konflikt sein.

**démembrement** m | dismemberment; disruption || Aufteilung f; Gebietsaufteilung | ~ **d'un empire** | breaking up (dismemberment) of an empire || Aufteilung (Auflösung f) eines Reiches.

**démembrer** v | to dismember; to divide up || aufteilen | ~ **un empire** | to break up an empire || ein Reich aufteilen (zerschlagen) | **se ~** | to break up; to become dismembered || sich in seine Teile auflösen.

**déménagement** m Ⓐ | removal || Umzug m; Umziehen n | **entrepreneur en ~s** | removal contractor; furniture remover || Spediteur m [für Umzüge] | **frais de ~** | removal expenses pl || Umzugskosten pl | **voiture de ~** | furniture van || Möbelwagen m.

**déménagement** *m* Ⓑ | moving out ‖ Auszug *m;* Ausziehen *n.*
**déménager** *v* Ⓐ [changer de logement] | to remove; to move house ‖ umziehen; die Wohnung wechseln.
**déménager** *v* Ⓑ | **~ une maison** | to remove the furniture from a house ‖ aus einem Hause ausziehen (die Möbel entfernen).
**déménageur** *m* | furniture remover ‖ Spediteur *m.*
**démence** *f* [aliénation d'esprit] | insanity; lunacy ‖ Geisteskrankheit *f;* Wahnsinn *m;* Irrsinn *m* | **en état de ~ temporaire** | while of unsound mind; while in a state of unsound mind; while insane ‖ in einem Zustande krankhafter Störung der Geistestätigkeit | **être en ~** | to be of unsound mind; to be insane ‖ geisteskrank sein | **tomber en ~** | to become insane ‖ geisteskrank werden; den Verstand verlieren.
**dément** *m* | lunatic; insane person ‖ Geisteskranker *m;* Irrer *m.*
**démenti** *m* Ⓐ [dénégation] | denial ‖ Dementi *n* | **opposer un ~ formel à une affirmation** | to give a formal denial to a statement; to deny a statement formally ‖ eine Behauptung formell dementieren | **opposer un ~ à une déclaration** | to deny a declaration (a statement) ‖ eine Erklärung dementieren | **~ absolu; ~ direct; ~ formel** ① | absolute (flat) (categorical) (unqualified) denial ‖ kategorisches Dementi | **~ formel** ② | formal denial ‖ formelles Dementi.
**démenti** *m* Ⓑ [contradiction] | contradiction ‖ Widerspruch | **opposer un ~ à une déclaration** | to contradict a statement ‖ einer Erklärung widersprechen | **rester sans ~** | to remain uncontradicted ‖ unwidersprochen bleiben.
**démentiel** *adj* | **un accès ~** | a fit of madness ‖ ein Anfall von Geisteskrankheit.
**démentir** *v* Ⓐ [nier] | to deny ‖ für unwahr erklären; dementieren | **~ formellement une déclaration** | to make a formal denial of a declaration ‖ eine Erklärung formell (in aller Form) dementieren | **~ un fait** | to deny a fact ‖ eine Tatsache dementieren | **~ une nouvelle** | to deny a piece of news ‖ eine Nachricht dementieren (für unwahr erklären) | **~ sa signature** | to disown (to deny) (to refuse to acknowledge) one's signature ‖ seine Unterschrift nicht anerkennen (nicht als die eigene anerkennen) (für unecht erklären) | **~ catégoriquement qch.** | to deny sth. categorically (flatly) ‖ etw. kategorisch dementieren (leugnen).
**démentir** *v* Ⓑ [contredire] | to contradict ‖ widersprechen | **se ~** | to contradict os. (one's own words) ‖ sich selbst widersprechen.
**démentir** *v* Ⓒ [agir en sens contraire] | to belie ‖ Lügen strafen.
**démérite** *m* | demerit ‖ Mißverhalten *n.*
**démériter** *v* | **~ auprès de q.** | to forfeit sb.'s good will (esteem) ‖ sich jds. Wohlwollen (Achtung) verscherzen | **~ de q.** ① | to break faith with sb. ‖ jdm. untreu werden | **~ de q.** ② | to do sb. a bad turn ‖ an jdm. unschön handeln | **~ de qch.** | to become unworthy of sth. ‖ sich einer Sache als unwürdig erweisen.
**déméritoire** *adj* | blameworthy ‖ zu mißbilligen; zu tadeln.
**démesuré** *adj* | beyond measure; excessive; immoderate ‖ unmäßig; maßlos; übermäßig | **~ à qch.** | disproportionate to sth. ‖ außer Verhältnis zu etw.
**démesurément** *adv* | excessively; immoderately ‖ in unmäßiger (übermäßiger) Weise.
**démettre** *v* Ⓐ [débouter] | to dismiss ‖ abweisen | **~ q. de son appel** | to dismiss sb.'s appeal ‖ jds. Berufung verwerfen; jdn. mit seiner Berufung abweisen | **~ q. de son emploi (de ses fonctions)** | to deprive sb. of his office ‖ jdn. seines Amtes entheben.
**démettre** *v* Ⓑ | **se ~** | to resign ‖ zurücktreten | **se ~ de ses fonctions** | to resign office (one's post) ‖ sein Amt niederlegen; von seinem Posten zurücktreten.
**démeublé** *adj* | unfurnished ‖ unmöbliert.
**démeublement** *m* Ⓐ | **~ d'une maison** | unfurnishing of a house; removal of the furniture from a house ‖ Entfernung der Möbel (des Mobiliars) aus einem Hause; Ausräumen eines Hauses.
**démeublement** *m* Ⓑ [état démeublé] | **le ~ d'une maison** | the unfurnished state of a house ‖ der unmöblierte Zustand eines Hauses.
**démeubler** *v* | **~ un appartement** | to unfurnish (to remove the furniture from) a flat (an apartment) ‖ aus einer Wohnung die Möbel (das Mobiliar) entfernen; eine Wohnung ausräumen.
**demeurant** *m* Ⓐ [personne de l'endroit] | resident; local ‖ Ansässiger *m;* Ortsansässiger *m.*
**demeurant** *m* Ⓑ [survivant] | survivor ‖ Überlebender *m.*
**demeurant** *m* Ⓒ [reste; restant] | remainder; rest ‖ Rest *m;* Überbleibsel *n.*
**demeurant** *adj* | resident ‖ wohnhaft; ansässig.
**demeure** *f* Ⓐ | default; delay ‖ Verzug *m;* Verzögerung *f;* Aufschub *m* | **~ de créancier** | default of the creditor ‖ Gläubigerverzug | **~ du débiteur** | default of the debtor; debtor's default ‖ Schuldnerverzug | **dommage résultant de la ~** ① | damage resulting from late delivery ‖ Schaden wegen (aus) verspäteter Lieferung | **dommage résultant de la ~** ② | damage caused by default ‖ Verzugsschaden | **mise en ~** | formal notice ‖ Mahnung *f;* Inverzugsetzung *f* | **lettre de mise en ~** | letter giving formal notice ‖ formelles Mahnschreiben *n* | **il y a péril en ~ (en la ~)** | there is danger in delay ‖ es ist Gefahr im Verzuge | **s'il y a péril en la ~** | in case of danger in delay ‖ bei Gefahr im Verzuge | **il n'y a pas péril en la ~** | there is no immediate danger ‖ es besteht keine unmittelbare Gefahr.

★ **~ d'accepter; ~ de recevoir** | default of acceptance ‖ Annahmeverzug | **être en ~ de livrer** | to be in default of delivery ‖ in Lieferverzug sein; mit der Lieferung in Verzug sein | **constituer (mettre)**

**demeure** *f* Ⓐ *suite*
  **q. en ~** | to give sb. formal notice of default || jdn. in Verzug setzen.
  ★ **en ~** | in arrears *pl* || im Rückstande | **sans plus longue ~** | without further delay || ohne weitere Verzögerung.
**demeure** *f* Ⓑ [habitation; domicile] | residence; place of residence; domicile || Wohnung *f;* Wohnsitz *m* | **agent à ~** | local agent; agent on the spot || Platzvertreter *m;* ortsansässiger Vertreter | **livraison à ~** | delivery at the door || Lieferung *f* ins Haus | **~ fixe** | fixed place of residence || fester Wohnsitz | **établir sa ~ en un lieu** | to fix (to take up) one's residence at a place || sich an einem Orte niederlassen; seinen Wohnsitz an einem Orte nehmen.
**demeure** *f* Ⓒ [séjour] | stay; abode; sojourn || Aufenthalt *m.*
**demeure** *f* Ⓓ | stay || Verbleib *m* | **machine à ~** | stationary engine || stationäre Anlage *f* | **meubles à ~** | fixtures *pl* || Einbauten *mpl* | **à ~ ; à perpétuelle ~** | permanently; for good || dauernd; für dauernd; zu dauerndem Verbleib | **s'établir à ~** | to settle for good || sich dauernd (für dauernd) niederlassen.
**demeurer** *v* Ⓐ [habiter] | to live; to reside; to have one's residence || wohnen; seinen Wohnsitz haben | **~ à la campagne** | to live in the country || auf dem Lande wohnen (leben) | **~ en garni** | to live in a furnished room (apartment) (in furnished rooms) || möbliert wohnen.
**demeurer** *v* Ⓑ [séjourner] | to have one's abode || seinen Aufenthalt haben; sich aufhalten.
**demeurer** *v* Ⓒ [continuer d'être . . .] | to remain || bleiben; verbleiben | **~ d'accord** | to continue to be of the same opinion || gleicher Ansicht bleiben | **~ en arrière (en reste) avec q.** | to remain under an obligation to (towards) sb. || jdm. verpflichtet bleiben.
**demi** *m* [moitié] | half || Hälfte *f.*
**demi** *adj* | half || halb.
— **-canton** *m* | half-canton || Halbkanton *m.*
— **-congé** *m* | half-holiday || halber Tag frei.
— **-courtage** *m* | half-commission || halbe Provision *f.*
— **-deuil** *m* | half-mourning || Halbtrauer *f.*
— **-fin** *adj* | twelve-carat || zwölfkarätig.
— **-fini** *adj* | half-finished; semi-finished || halbfertig.
— **-frère** *m* | half-brother || Halbbruder *m.*
— **-fret** *m* | half freight || halbe Fracht *f.*
— **-gros** *m* | **commerce de ~** | wholesale trade in medium-sized and small quantities || Großhandel *m* in mittleren und kleineren Mengen | **vente en ~** | wholesale sale || Großverkauf *m.*
— **-journée** *f* | half a working-day || halber Arbeitstag | **travailler à ~** | to work half-day (halftime) || halbtägig arbeiten.
**démilitarisation** *n* | demilitarization || Entmilitarisierung *f.*

**démilitarisé** *adj* | **zone ~e** | demilitarized zone || entmilitarisierte Zone *f.*
**démilitariser** *v* | to demilitarize || entmilitarisieren.
**demi-mesure** *f* [mesure insuffisante] | half-measure; insufficient measure || Halbzeit *f;* ungenügende Maßnahme *f.*
— **-monde** *m* | demi-monde || Halbwelt *f.*
— **-pension** *f* | partial board || halbe Pension *f.*
— **-pensionnaire** *m* | day-boarder || Halbpensionär *m.*
— **-place** *f* | half-fare; half-rate || halber Fahrpreis *m* (Tarif *m*) | **billet de ~** | half-fare ticket || Fahrkarte *f* zum halben Preis | **payer ~** | to pay half-price || den halben Preis zahlen | **voyager à ~** | to travel at half-fare || zum halben Preis (Fahrpreis) reisen.
— **-produits** *mpl* | semi-finished products (goods); semi-manufacture *pl* || Halbfabrikate *npl;* Halbfertigwaren *fpl;* Halbzeug *n.*
— **-saison** *f* | between-season || Übergang *m.*
— **-savoir** *m* | half-knowledge || Halbwissen *n;* ungenügendes (lückenhaftes) Wissen.
— **-sœur** *f* | half-sister || Halbschwester *f.*
— **-solde** *f* | half-pay || Wartegehalt *n;* Wartegeld *n* | **en ~** | on half-pay || auf Wartegehalt | **mettre q. à ~** | to put sb. on half-pay || jdn. auf Wartegeld (auf Wartegehalt) setzen.
**démission** *f* Ⓐ [d'un fonctionnaire] | resignation || Amtsniederlegung *f;* Rücktritt *m;* Demission *f* | **~ d'office** | compulsory retirement || Amtsenthebung *f* | **~ collective** | demise (resignation) in a body || Gesamtrücktritt; Gesamtdemission | **donner (remettre) sa ~** | to tender (to hand in) to send in) one's resignation; to resign || seine Entlassung (seine Demission) einreichen; seinen Rücktritt erklären; zurücktreten; demissionieren | **donner sa ~ de fonctionnaire** | to resign one's office || sein Amt niederlegen; von seinem Posten zurücktreten.
**démission** *f* Ⓑ [d'un parlementaire] | **donner sa ~** | to vacate one's seat [in Parliament] || sein Mandat [im Parlament] niederlegen.
**démissionnaire** *m* | sb. who has resigned his office (his post) (his seat) || jd., der sein Amt (sein Mandat) niedergelegt hat; jd., der von seinem Posten zurückgetreten ist.
**démissionnaire** *adj* | resigning; resigned || zurücktretend; zurückgetreten | **le ministère ~** | the out-going ministry || das zurücktretende (zurückgetretene) Ministerium | **déclarer q. ~** | to retire sb. compulsorily || jdn. seines Amtes entheben.
**démissionner** *v* | to tender (to hand in) (to send in) one's resignation; to resign (to surrender) one's office; to resign || sein Amt niederlegen; seine Entlassung (Demission) einreichen; seinen Rücktritt erklären; zurücktreten; demissionieren.
**demi-tarif** *m* | half-fare; half-rate || halber Fahrpreis *m* (Tarif *m*) | **billet à ~** | half-fare ticket || Fahrkarte *f* zum halben Preis.
— **-terme** *m* Ⓐ [moitié d'un terme] | half a quarter; half-quarter || [ein] halbes Vierteljahr.

—-terme *m* Ⓑ [jour de ~] | **au** ~ | on halfquarter day || am (zum) Quartalsmedio.
—-terme *m* Ⓒ [somme due] | **payer un** ~ **d'avance** | to pay half a quarter's rent (a half-quarter's rent) in advance || eine halbe Vierteljahrsmiete im voraus bezahlen.
**démobilisation** *f* Ⓐ [remise sur pied de paix] | demobilization; demobilizing || Demobilmachung *f;* Demobilisierung *f.*
**démobilisation** *f* Ⓑ [renvoi] | discharge from active service || Entlassung *f* aus dem aktiven Dienst; Dienstentlassung | **prime de** ~ | discharge money; terminal pay || Dienstentlassungsentschädigung *f.*
**démobiliser** *v* Ⓐ [remettre sur pied de paix] | to demobilize || demobilisieren.
**démobiliser** *v* Ⓑ [renvoyer] | to discharge from active service || aus dem aktiven Dienst entlassen.
**démocrate** *m* | Democrat || Demokrat *m.*
**démocrate** *adj* | democratic || demokratisch.
**démocratie** *f* | democracy || Demokratie *f;* Volksherrschaft *f.*
**démocratique** *adj* | democratic || demokratisch | **constitution** ~ | democratic constitution || demokratische Verfassung *f* | **gouvernement** ~ | democratic government || demokratische Regierung *f* | **système** ~ | democratic system (government) || demokratische Regierungsform *f* (Staatsform *f*).
**démocratiquement** *adv* | democratically || demokratisch.
**démocratisation** *f* | democratization || Demokratisierung *f.*
**démocratiser** *v* | to democratize || demokratisieren | **se** ~ | to become democratized || demokratisiert werden.
**démodé** *adj* | antiquidated; obsolete; out of date || veraltet; nicht mehr zeitgemäß.
**démographe** *m* | demographer || Demograph *m.*
**démographie** *f* | demography || Demographie *f.*
**démographique** *adj* | demographic || demographisch | **accroissement** ~ || expansion ~ | increase in population || Bevölkerungszunahme *f.*
**demoiselle** *f* Ⓐ | unmarried (single) woman || unverheiratete Frau *f* | **être** ~ | to be unmarried; to be single || unverheiratet sein.
**demoiselle** *f* Ⓑ | ~ **de compagnie** | lady companion || Gesellschafterin *f* | ~ **d'honneur** | maid of honor || Ehrendame *f;* Hofdame *f* | ~ **de magasin** | shopgirl; shop-assistant || Ladenangestellte *f;* Ladenmädchen *n.*
**démolir** *v* | to demolish; to pull down || niederreißen; abreißen; abbrechen; demolieren | ~ **des fortifications** | to pull down fortifications || Festungswerke *npl* schleifen | ~ **un navire** | to break up a ship || ein Schiff abwracken | **se** ~ | to break up; to go to pieces || zusammenbrechen; in Stücke gehen.
**démolisseur** *m* Ⓐ | housebreaker; house demolisher || Abbruchunternehmer *m.*
**démolisseur** *m* Ⓑ [démolisseur de navires] | ship-breaker || Abwrackunternehmer *m.*

**démolition** *f* [démolissement] | demolition; pulling down || Niederreißen *n;* Abriß *m;* Abbruch *m;* Demolierung *f* | **chantier de** ~ | housebreaker's yard || Abbruchunternehmen *n* | **chantier de** ~ | ship-breaker's yard || Abwrackgeschäft *n;* Abwrackfirma *f.*
**démonétisation** *f* | withdrawal of coinage (of coins) from circulation || Außerkurssetzung *f* (Einziehung *f*) von Münzen (Münzgeld).
**démonétiser** *v* | to withdraw coinage from circulation || Münzen (Münzgeld) einziehen (außer Kurs setzen).
**démonstratif** *adj* | conclusive || überzeugend; schlüssig; bündig | **argument** ~ | conclusive argument || schlüssiges Argument *n* | **raison** ~ **ve** | conclusive reason || überzeugender Grund *m* | **peu** ~ | not very conclusive || nicht sehr überzeugend.
**démonstration** *f* | demonstration; proof || Beweisführung *f;* Beweis *m.*
**démonstrativement** *adv* Ⓐ | conclusively || schlüssig | **prouver qch.** ~ | to prove sth. conclusively; to give conclusive evidence of sth. || etw. schlüssig beweisen.
**démonstrativement** *adv* Ⓑ | demonstratively || demonstrativ.
**démontrabilité** *f* | demonstrability || Beweisbarkeit *f.*
**démontrable** *adj* | to be demonstrated; to be proved || beweisbar; zu beweisen; nachweisbar.
**démontrer** *v* Ⓐ [prouver] | to demonstrate; to prove; to establish the truth [of sth.] || beweisen; demonstrieren.
**démontrer** *v* Ⓑ [témoigner] | to evince; to show || dartun; zeigen.
**démoralisant** *adj;* **démoralisateur** *adj* | demoralizing || demoralisierend; zersetzend.
**démoralisation** *f* | demoralization || Demoralisation *f;* Demoralisierung *f;* Zersetzung *f.*
**démoraliser** *v* Ⓐ [corrompre] | to demoralize; to corrupt || demoralisieren; zersetzen | **se** ~ | to become demoralized || demoralisiert werden.
**démoraliser** *v* Ⓑ [corrompre la discipline] | to undermine (to destroy) the discipline || die Disziplin untergraben.
**démuni** *adj* | **être** ~ **de qch.** | to be out (to be sold out) of sth. || etw. nicht mehr vorrätig haben | **compte** ~ **de provision** | depleted account || erschöpftes Konto *n.*
**dénantir** *v* | ~ **ses créanciers** | to deprive one's creditors of their securities || seine Gläubiger ihrer Sicherheiten berauben | **se** ~ | to give up one's securities || sich seiner Sicherheiten begeben.
**dénatalité** *f* [diminution de la natalité] | decline (fall) in the birth rate || Geburtenrückgang *m;* Rückgang der Geburten (der Geburtenziffer); Geburtenschwund *m.*
**dénationalisation** *f* | denationalization; denationalizing || Entnationalisierung *f;* Aufhebung *f* (Rückgängigmachung *f*) der Verstaatlichung; Reprivatisierung *f;* Entstaatlichung *f.*
**dénationaliser** *v* | ~ **une industrie** | to denationalize

**dénationaliser** *v, suite*
an industry || eine [verstaatlichte] Industrie reprivatisieren (wieder in Privatwirtschaft überführen) **se ~** | to become denationalized || reprivatisiert werden.

**dénaturalisation** *f* Ⓐ [privation de la nationalité] | denaturalization; expatriation || Ausbürgerung *f*; Aberkennung *f* (Entziehung *f*) der Staatsbürgerschaft; Expatriierung *f*.

**dénaturalisation** *f* Ⓑ [perte de la nationalité] | loss of nationality || Verlust *m* der Staatsangehörigkeit (des Heimatrechtes).

**dénaturaliser** *v* | **~ q.** | to denaturalize (to disnaturalize) (to expatriate) sb.; to deprive sb. of the rights of a subject (of a citizen) || jdn. ausbürgern; jdm. die Staatsangehörigkeit entziehen; jdm. das Staatsbürgerrecht aberkennen.

**dénaturation** *f* | denaturing || Vergällung *f*; Denaturierung *f*.

**dénaturer** *v* Ⓐ | to denature || vergällen; denaturieren.

**dénaturer** *v* Ⓑ [altérer] | **~ qch.** | to distort the meaning of sth. || den Sinn von etw. entstellen | **~ les paroles de q.** | to distort sb.'s words || jds. Worte verdrehen (entstellen) (falsch darstellen) | **~ un texte** | to distort the meaning of a text || einem Text einen falschen (entstellten) Sinn geben.

**dénégation** *f* | denial; disclaimer || Bestreiten *n*; Bestreitung *f* | **~ d'écriture** | plea of forgery; procedure in proof of the falsification of a document || Bestreitung der Echtheit eines Schriftstückes (einer Urkunde); Einwand *m* (Erhebung *f* des Einwandes) der Fälschung | **~ de responsabilité** | disclaimer (denial) of responsibility || Ablehnung *f* der Verantwortung | **~ par serment** | adjuration; denial (renunciation) upon oath || Abschwörung *f*; Abschwören *n*; eidliche Entsagung *f* | **~ absolue; ~ catégorique** | unqualified (categorical) denial (refusal) || glatte (kategorische) Absage *f*.

**dénégatoire** *adj* | **exception ~** | denial || Bestreitung *f*; negatorische Einrede *f*.

**déni** *m* | denial; refusal || Versagung *f*; Verweigerung *f* | **~ de justice** | denial of justice || Rechtsverweigerung | **~ de responsabilité** | disclaimer (denial) of responsibility || Ablehnung *f* der Verantwortung.

**denier** *m* Ⓐ | penny || Pfennig *m* | **~ à Dieu** | key-money || Schlüsselgeld *n* | **~ de réserve** | money put by for a rainy day || Notpfennig *m* | **payer jusqu'au dernier ~** | to pay (to pay up) to the last farthing || auf den letzten Pfennig (Rappen) bezahlen.

**denier** *m* [intérêt d'une somme] | interest [on a sum of money] || Zins (Zinsen) [für eine Summe Geldes] | **prêter à un ~ honnête** | to lend money at fair interest || Geld zu einem vernünftigen Zinssatz ausleihen.

**denier** *m* Ⓒ [aumône] | alms *pl* || Almosen *npl*.

**dénier** *v* Ⓐ [nier] | to deny || ableugnen; bestreiten | **~ une dette** | to refuse to acknowledge a debt || sich weigern, eine Schuld anzuerkennen | **~ toute responsabilité** | to disclaim (to deny) all responsibility || jede Verantwortung ablehnen | **~ qch. par serment** | to deny (to renounce) sth. on oath || etw. abschwören.

**dénier** *v* Ⓑ [refuser; ne pas accorder] | **~ la justice à q.** | to deny justice to sb. || jdm. sein Recht verweigern | **~ qch. à q.** | to deny (to refuse) sb. sth. || jdm. etw. vorenthalten (verweigern) (nicht gewähren).

**deniers** *mpl* | funds; moneys; money || Gelder *npl*; Geld *n* | **allocation en ~** | cash (money) allowance; allowance in cash || Barvergütung *f*; Barunterstützung *f* | **de l'Etat; ~ publics** | public funds (money) || Staatsgelder; staatliche (öffentliche) Gelder (Mittel *npl*) | **~ des mineurs; ~ pupillaires** | orphan money || Mündelgeld; Mündelgelder; Mündelvermögen *n* | **~ de veuves** | pension for widows; widow's pension || Witwengeld; Witwenpension *f*; Witwenrente *f* | **~ comptants** | cash; hard cash || bares Geld | Bargeld | **détournement de ~ publics (de ~ dans l'exercice d'une charge)** | misappropriation (fraudulent conversion) of public funds; malversation; peculation || Mißbrauch *m* (mißbräuchliche Verwendung *f*) von Staatsgeldern (von öffentlichen Geldern); Unterschlagung *f* (Veruntreuung *f*) öffentlicher Gelder; Amtsunterschlagung *f*; Veruntreuung *f*.

**dénigrant** *adj* | disparaging || herabsetzend; herabwürdigend.

**dénigrement** *m* | disparagement; running down; denigration || Herabsetzung *f*; Anschwärzung *f* | **par ~** | disparagingly || in herabsetzender Weise.

**dénigrer** *v* | to disparage; to run down; to defame; to denigrate; to discredit || herabsetzen; herabwürdigen; anschwärzen; in Mißkredit bringen; diskreditieren.

**dénigreur** *m* | disparager; depreciator || jd., der etw. (jdn.) herabwürdigt (herabsetzt).

**dénombrement** *m* Ⓐ [comptage] | counting || Zählen *n*; Zählung *f*.

**dénombrement** *m* Ⓑ [énumération] | enumeration || Aufzählung *f*.

**dénombrement** *m* Ⓒ [recensement] | census || Zählung *f*; Zensus *m* | **~ de la population** | census of the population; population census || Volkszählung.

**dénombrer** *v* Ⓐ [compter] | **~ les voix** | to count the votes || die Stimmen zählen (auszählen).

**dénombrer** *v* Ⓑ [énumérer] | to enumerate || aufzählen.

**dénombrer** *v* Ⓒ [recenser] | to take a census || eine Zählung vornehmen | **~ la population** | to take a census of the population || eine Volkszählung vornehmen (abhalten).

**dénomination** *f* | denomination; name || Benennung *f*; Namensbezeichnung *f*; Name *m* | **~ de fantaisie** | fancy name || Phantasiebezeichnung; Phantasiename | **sous la ~ de . . .** | under the firm (firm name) of . . . . || unter der Firma . . . ; unter der Firmenbezeichnung . . . .

**dénommé** *adj*| **la personne ~ e** | the nominee || der [in der Urkunde] Benannte.
**dénommement** *m*| denomination; naming || Bezeichnung *f;* Benennung *f.*
**dénommer** *v*| to denominate; to name; to designate || benennen; bezeichnen.
**dénoncer** *v* Ⓐ | to give notice || kündigen | **~ un armistice (une trêve)** | to give notice that an armistice is at an end; to denounce a truce || einen Waffenstillstand für beendigt erklären | **~ un contrat; ~ un traité** | to give notice of an agreement; to denounce a treaty || ein Abkommen (einen Vertrag) kündigen (aufkündigen).
**dénoncer** *v* Ⓑ [déclarer; publier] | **~ la guerre** | to declare (to proclaim) war || den Krieg erklären.
**dénoncer** *v* Ⓒ [dénoter; indiquer] | to denote; to indicate; to show || andeuten; anzeigen; zeigen.
**dénoncer** *v* Ⓓ | **~ ses complices** | to denounce one's accomplices; to turn Queen's (King's) evidence [GB]; to turn State's evidence [USA] || seine Mittäter (seine Komplizen) verraten; gegen seine Mitschuldigen aussagen | **~ un criminel** | to denounce a criminal || einen Verbrecher anzeigen | **~ q.; ~ q. à la police** | to inform against sb.; to lay (to prefer) an information against sb.; to report sb. to the police || jdn. anzeigen; jdn. zur Anzeige bringen; jdn. bei der Polizei anzeigen; jdn. der Polizei melden; gegen jdn. Anzeige erstatten.
**dénonciateur** *m*| informer; denouncer || Anzeiger *m.*
**dénonciateur** *adj* | denouncing | anzeigend | **lettre ~ trice** | denouncing letter || Anzeigebrief *m.*
**dénonciation** *f* Ⓐ | notice of termination; notice || Aufkündigung *f;* Kündigung *f* | **clause de ~** | termination clause || Kündigungsklausel *f* | **droit de ~** | right to give notice || Kündigungsrecht *n* | **~ d'un traité** | denunciation of a treaty || Kündigung eines Abkommens | **~ unilatérale** | unilateral denunciation || einseitige Aufhebung *f.*
**dénonciation** *f* Ⓑ [avis officiel] | official notice || öffentliche Ankündigung.
**dénonciation** *f* Ⓒ [délation] | information; denunciation || Anzeige *f;* Denunziation *f* | **~ calomnieuse** | false accusation; calumny || falsche Anschuldigung *f.*
**dénoter** *v* | to mark; to indicate; to designate; to show || bezeichnen; anzeigen; zeigen | **~ qch.** | to be indicative (denotative) of sth.; to be a sign of sth. || ein Zeichen von etw. sein; auf etw. schließen lassen; von etw. zeugen.
**dénouement** *m;* **dénoûment** *m* | result; outcome || Ergebnis *n;* Resultat *n* | **~ d'une difficulté** | solution of a difficulty || Behebung *f* einer Schwierigkeit.
**dénouer** *v*| **~ une question** | to bring a question to a solution (to a decision) || eine Frage einer Klärung (einer Entscheidung) zuführen | **~ une situation** | to untangle (to clear up) a situation || eine Situation klären.
**denrées** *fpl* Ⓐ | commodity; commodities; article (articles) of trade || Handelsware *f;* Handelsgüter *npl;* Waren *fpl* | **courtier en ~** | produce broker || Handelsmakler *m* | **marché des ~** | commodity (produce) market || Produktenmarkt *m;* Warenmarkt; Produktenbörse *f.*
**denrées** *fpl* Ⓑ [**~ alimentaires**] | foodstuffs *pl;* food; produce || Lebensmittel *npl;* Nahrungsmittel; Naturprodukte *npl* | **adultérateur des ~** | adulterator of food || Nahrungsmittelverfälscher *m* | **altération des ~** | adulteration of food || Nahrungsmittelfälschung *f* | **~ du pays** | home (inland) produce || einheimische (inländische) Erzeugnisse *npl* | **prix** *mpl* **des ~ alimentaires** | food prices || Lebensmittelpreise *mpl* | **~ coloniales** | colonial produce || Kolonialwaren *fpl;* Kolonialerzeugnisse *npl* | **altérer des ~** | to adulterate food (foodstuffs) || Lebensmittel verfälschen.
**dense** *adj* | dense; crowded || dicht; dichtbevölkert | **population ~** | dense population || dichte Bevölkerung *f* | **population peu ~** | sparse population || dünne Besiedlung *f.*
**densité** *f* | density || Dichte *f* | **~ de (de la) population** | population density || Bevölkerungsdichte.
**dénué** *adj* | **être ~ d'argent** | to be without money (out of cash) (penniless) || ohne Geld (ohne Bargeld) sein.
**dénuement** *m;* **dénûment** *m* | need; penury || Not *f;* Entblößung *f.*
**dénuer** *v* | **~ q. de qch.** | to strip (to divest) sb. of sth. || jdn. einer Sache berauben.
**dépaquetage** *m* | unpacking || Auspacken *n.*
**dépaqueter** *v* | to unpack || auspacken.
**départ** *m* Ⓐ | departure; sailing || Abgang *m;* Abfahrt *f;* Abreise *f;* Auslauf *m* | **arrivages et ~ s** | arrivals and sailings || Liste *f* der Ankunfts- und Abgangsdaten | **bureau de ~** | issuing office || Aufgabeamt *n* | **carte (liste) de ~ s** | sailing list; list of sailing dates || Liste *f* der Abfahrtsdaten | **~ du courrier** | departure of the mail || Postabgang; Postauslauf *m* | **date de ~** | date of sailing; sailing date || Abgangstag *m* | **ordre de ~** ① | order of departure || Reihenfolge *f* des Abgangs | **ordre de ~** ② | marching orders || Einberufungsbefehl *m;* Gestellungsbefehl | **point de ~** | point of departure; starting-point || Ausgangspunkt *m;* Abgangspunkt | **port de ~** | port of departure || Abgangshafen *m.*
★ **~ postal** | mailing date || Postabgang | **être sur son ~** | to be on the point of leaving || im Begriffe sein, abzureisen | **au ~** | outgoing || abgehend.
**départ** *m* Ⓑ [commencement; début] | starting || Beginn *m* | **point de ~ du délai** | commencement of a period; beginning of a term || Zeitpunkt *m* des Beginnes einer Frist; Fristbeginn | **prix de ~** | upset price [at an auction] || Mindestgebot *n* [bei einer Versteigerung] | **au ~** | at the beginning (outset) || bei (am) Beginn; beim (am) Anfang.
**départ** *m* Ⓒ [quai de ~] | departure platform || Abgangsbahnsteig *m.*
**départager** *v* | **~ les suffrages; ~ les voix; ~ les votes** | to have the casting vote || die entscheidende

**départager** *v, suite*
Stimme haben; bei Stimmengleichheit den Ausschlag geben.

**département** *m* Ⓐ [circonscription administrative] | department; administrative district || Departement *n;* Verwaltungsbezirk *m* | **chef-lieu de** ~ | capital of a department || Hauptstadt *f* eines Departements [VIDE: **départements** *mpl*].

**département** *m* Ⓑ [section] | section || Abteilung *f* | **chef de** ~ | head of department; department (departmental) head (chief) (manager) || Abteilungsleiter *m;* Abteilungschef *m;* Sektionschef.

**Département** *m* Ⓒ [Ministère] | Department; Ministry || Departement *n;* Ministerium *n* | ~ **d'Etat;** ~ **de l'Etat** | State Department (Ministry); Department (Ministry) of State || Staatsdepartement; Staatsministerium | ~ **des Finances** | Department (Ministry) of Finance || Finanzdepartement; Finanzministerium | ~ **de la Guerre** | Department (Ministry) of War || Kriegsministerium | ~ **de l'Intérieur** | Ministry of the Interior; Home Office || Innenministerium; Ministerium des Innern.

**département** *m* Ⓓ [branche] | line; branch; line (branch) of business; province || Geschäftskreis *m;* Branche *f.*

**département** *adj* | departmental || Abteilungs... | **chemins de fer** ~ | local railway (line) || Lokalbahn *f* | **comité** ~ | departmental committee || Bezirksausschuß *m* | **préfet** ~ | district prefect || Bezirksvorsteher *m;* Bezirkspräfekt *m* | **route** ~ **e** | secondary road || Bezirksstraße *f.*

**départementalement** *adv* | departmentally; by departments || in Bezirke eingeteilt.

**départements** *mpl* | **les** ~ | the province [as against the capital] || die Provinz [in Gegenüberstellung zur Hauptstadt].

**départir** *v* Ⓐ [distribuer; partager] | to distribute; to deal out; to allot || austeilen; verteilen; zuteilen.

**départir** *v* Ⓑ [se désister; renoncer] | **se** ~ **de qch.** | to part with sth.; to depart from sth. || von etw. abstehen; sich einer Sache begeben | **se** ~ **de son devoir** | to deviate from one's duty || nicht pflichtgemäß handeln | **se** ~ **de ses instructions** | to depart from one's instructions || von seinen Instruktionen abweichen | **se** ~ **d'une prétention** | to waive a claim || auf einen Anspruch verzichten; einen Anspruch aufgeben.

**départiteur** *m* | person who has the casting vote || jd., dessen Stimme bei Stimmengleichheit den Ausschlag gibt.

**dépassement** *m* | going beyond; overstepping || Überschreitung *f* | ~ **du budget** | budget over-spending (overrun) || Haushaltsüberschreitung | ~ **de crédit** | overdrawing of one's credit; overdraft || Kreditüberschreitung; Kreditüberziehung *f* | ~ **d'un délai** | exceeding a period of time || Überschreitung einer Frist; Fristüberschreitung | ~ **du délai de livraison** | exceeding the term of delivery || Überschreitung der Lieferfrist; Lieferfristüberschrei-

tung; Zielüberschreitung | ~ **des frais** | cost overrun || Kostenüberschreitung.

**dépasser** *v* | to go (to pass) beyond; to exceed || überschreiten; darüber hinausgehen | ~ **l'alignement** | to build beyond the building line || die Baulinie (die Baufluchtlinie) überschreiten | ~ **les bornes** | to overstep the bounds || die Grenzen *fpl* überschreiten | ~ **son congé** | to overstay one's leave || seinen Urlaub *m* überschreiten | ~ **un délai** | to exceed a time limit || eine Frist überschreiten | ~ **le devis** | to go beyond one's estimates || den Kostenanschlag überschreiten | ~ **ses instructions** | to go beyond one's instructions || seine Instruktionen überschreiten | ~ **la limite de vitesse** | to exceed the speed limit || die Höchstgeschwindigkeit überschreiten | ~ **le pair** | to be above par || über pari stehen.

**dépècement** *m* | breaking-up || Abbruch *m;* Abwrakken *n.*

**dépecer** *v* | to break up || abbrechen; abwracken.

**dépeceur** *m* | demolition company || Abbruchunternehmer *m;* Abbruchunternehmen *n* | ~ **de navires;** ~ **de vaisseaux** | ship-breaker || Abwrackgeschäft *n.*

**dépêche** *f* Ⓐ [lettre concernant des affaires publiques] | despatch; official despatch || amtliche Depesche *f* | ~ **diplomatique** | diplomatic despatch || diplomatische Depesche.

**dépêche** *f* Ⓑ [avis] | message || eilige Nachricht *f;* Depesche *f* | **échange de** ~ **s** | exchange of telegrams || Telegrammwechsel *m;* Depeschenwechsel | ~ **télégraphique** | telegraph (wire) message; telegram; wire || telegraphische Nachricht; Telegramm *n* | **envoyer une** ~ **à q.** | to telegraph (to wire) (to cable) to sb. || jdm. telegraphieren (depeschieren) (drahten).

— **-mandat** *m* | telegraphic money order (transfer) || telegraphische Postanweisung *f* (Überweisung *f*) (Geldanweisung *f*); Überweisungstelegramm *n.*

**dépêcher** *v* Ⓐ [faire promptement] | **se** ~ | to hasten || sich beeilen | ~ **un travail** | to dispatch (to rush off) a piece of work || eine Arbeit beschleunigen (beschleunigt erledigen) | **travailler à** ~ **compagnon** | to work slapdash (quickly and carelessly) || schnell und flüchtig arbeiten.

**dépêcher** *v* Ⓑ [envoyer] | ~ **un courrier** | to dispatch a messenger || einen Eilboten (einen Kurier) absenden.

**dépenaillé** *adj* | **fortune** ~ **e** | dilapidated fortune || zerrüttetes Vermögen *n.*

**dépendance** *f* Ⓐ | dependence || Abhängigkeit *f* | ~ **de l'effet à la cause** | dependence of the effect on the cause || Abhängigkeit zwischen Ursache und Wirkung | **être dans la** ~ **de q.** | to be dependent on sb.; to be in sb.'s dependency || von jdm. abhängen; in jds. Abhängigkeit stehen.

**dépendance** *f* Ⓑ [subordination] | subordination; subjection || Botmäßigkeit *f;* Unterwerfung *f* | **être sous la** ~ **de q.** | to be under sb.'s domination || unter jds. Botmäßigkeit stehen | **tenir q. sous sa** ~

| to hold sb. in subjection || jdn. unter Botmäßigkeit halten.

**dépendances** *fpl* (A) | appurtenances *pl;* accessories *pl* || Zubehör *n*.

**dépendances** *fpl* (B) | outbuildings *pl* || Nebengebäude *npl;* Nebenbetrieb *m* | **les ~ de la ferme** | the outbuildings of the farm || die landwirtschaftlichen Nebengebäude | **~ d'un hôtel** | annex to the hotel || Dependenz *f* eines Hotels | **maison et ~** | house and outbuildings || Haupt- und Nebengebäude *npl*.

**dépendant** *adj* (A) | dependent || abhängig | **~ l'un à l'autre** | dependent on each other; interdependent || gegenseitig voneinander abhängig | **être ~ de q.** | to be dependent on sb. || von jdm. abhängen | **être ~ de qch.** | to be conditioned upon sth. || von etw. abhängen (abhängig sein).

**dépendant** *adj* (B) | belonging; appertaining || gehörig; zugehörig | **terres ~es de la Couronne** | land (lands) appertaining to the Crown; Crown land (lands) || der Krone gehöriges Land *n* (gehörige Grundstücke *npl*); Krongut *n*.

**dépendant** *adj* (C) [subordonné] | subordinate || untergeordnet | **position ~e** | subordinate position || untergeordnete Stellung *f* | **être ~ de q.** | to be under sb.'s domination || unter jds. Botmäßigkeit stehen.

**dépendre** *v* (A) | **~ des circonstances** | to depend on the circumstances || von den Umständen abhängen | **faire qch. ~ de qch.** | to make sth. contingent upon sth. || etw. von etw. abhängig machen | **~ de q.** | to depend on sb. || von jdm. abhängen (abhängig sein) | **~ de qch.** | to depend on sth.; to be conditional upon sth. || von etw. abhängen.

**dépendre** *v* (B) [faire partie] | **~ de q.** | to belong (to appertain) to sb. || jdm. (zu jdm.) gehören.

**dépendre** *v* (C) [être subordonné] | **~ de q.** | to be subordinate (subject) to sb.; to be under sb.'s domination || jdm. unterstehen; unter jdm. stehen; unter jds. Botmäßigkeit stehen.

**dépens** *mpl* (A) | cost; costs || Kosten *pl* | **compensation des ~** | compensation of costs || gegenseitige Aufhebung *f* der Kosten; Kostenkompensation *f* | **décision sur les ~** | judgment on the costs || Entscheidung *f* über den Kostenpunkt; Kostenentscheidung | **état des ~** | statement of costs; account (bill) of charges || Kostenrechnung *f;* Kostenaufstellung *f* | **à ses frais et ~ ; à ses propres ~** | at his own cost || auf eigene (auf seine eigenen) Kosten | **~ de l'instance; ~ du procès** | court (law) cost; cost of the proceedings; legal costs || Kosten des Rechtsstreits (des Verfahrens); Verfahrenskosten; Prozeßkosten | **les ~ sont payés par la partie qui succombe** | the costs are awarded against the losing party || die Kosten sind von der unterliegenden Partei zu zahlen (zu tragen) | **remboursement (restitution) des ~** | refund (repayment) of expenses (of cost) || Kostenerstattung *f;* Kostenrückerstattung | **~ réservés** | judgment on costs in postponed || die Entscheidung über die Kosten wird ausgesetzt.

★ **adjuger à q. les ~** | to award (to give) sb. the costs || jdm. die Kosten zusprechen (zubilligen) | **condamner q. aux ~** | to condemn sb. to pay the costs || jdn. zu den Kosten (in die Kosten) verurteilen | **être condamné aux ~** | to have costs awarded against os.; to be ordered to pay the costs || zu den Kosten verurteilt sein (werden) | **compenser les ~** | to compensate the costs || die Kosten gegeneinander aufheben | **payer les ~** | to pay the costs || die Kosten tragen | **aux ~ de** | at the cost (expense) of || auf Kosten von.

**dépens** *mpl* (B) [préjudice] | **aux ~ de** | to the disadvantage of || zum Nachteil von.

**dépens** *mpl* (C) [perte] | **aux ~ de** | at the sacrifice of || unter Preisgabe von.

**dépensable** *adj* | expendable || auszugeben.

**dépense** *f* | expense; expenditure || Ausgabe *f* | **aperçu de la ~** | estimate of expense (of expenditure) || Überschlag *m* der Ausgaben | **~ d'argent** ① | expenditure of money || Geldausgabe | **~ d'argent** ② | cash expenditure (expense) || Barausgabe; Ausgabe in bar | **~ de construction** | cost of construction || Baukosten *pl* | **la ~ de l'Etat** | the public expense; state expenditure || die Staatsausgaben *fpl* | **pièce justificative de ~** | disbursement voucher || Auszahlungsbeleg *m* | **~ de temps** | expenditure of time || Zeitaufwand *m* | **~ inutile de temps** | waste of time || Zeitverschwendung *f* | **la ~ (les ~s) de la vie conjugale** | the expense of conjugal life || der eheliche Aufwand.

★ **~ annuelle** | annual expenditure || Jahresausgabe | **~ annuelle moyenne** | average annual expenditure || durchschnittliche Jahresausgabe | **~ effectuée** | actual expense (expenditure) || tatsächliche Ausgabe; Istausgabe.

★ **faire la ~** | to be responsible for the expenditure || für die Ausgaben aufkommen | **allouer une ~** | to allow (to pass) an item of expenditure || einen Ausgabenposten bewilligen | **entraîner de la ~** | to involve expense (expenditure) || Ausgaben zur Folge haben | **faire de (de la) ~ ; se mettre en ~** | to incur expense || Ausgaben machen | **faire beaucoup de ~** | to go to great expense || viel ausgeben; sich große Ausgaben machen | **faire de folles ~s** | to spend money extravagantly (foolishly) || Geld unsinnig ausgeben (hinauswerfen) | **faire trop de ~** | to spend too much (too much money) || zu viel (zu viel Geld) ausgeben | **se mettre en grande ~** | to spend much money on; to spare no expense || sich in große Unkosten stürzen; es sich viel Geld kosten lassen | **prendre à sa charge toute la ~ (toutes les ~s) de qch.** | to defray all the expenses of sth. || alle Kosten von etw. bestreiten | **vivre sur un pied de grande ~** | to live expensively (extravagantly) || auf großem Fuße leben [VIDE: **dépenses** *fpl* ].

**dépenser** *v* (A) [faire des dépenses] | to spend; to expend || ausgeben; verausgaben; aufwenden | **~**

**dépenser** v Ⓐ suite
**plus que son revenu** | to live beyond one's income || über seine Einkommensverhältnisse leben | ~ **son (tout son) revenu** | to live up to one's income || sein ganzes Einkommen verbrauchen (ausgeben) | ~ **inutilement** | to spend; to waste || verschwenden; verschleudern | ~ **sans compter** | to spend (to spend money) lavishly || Geld leicht ausgeben.
**dépenser** v Ⓑ [débourser] | to lay out || auslegen; verauslagen.
**dépenser** v Ⓒ [prodiguer] | to spend; to waste || verschwenden; verschleudern | **se ~ en vains efforts** | to waste one's forces (one's energies) in useless efforts || seine Kräfte (seine Energien) in nutzlosen Anstrengungen vergeuden | **se ~** ② **à l'excès** | to exert os. || sich überanstrengen; sich übernehmen.
**dépenses** fpl | ~ **pour les armements** | expenditure on armament(s); armament expenditure || Rüstungsausgaben fpl | **budget des ~** | estimate of expenditure || Ausgabenvoranschlag m | **carnet de (des) ~** | housekeeping book || Haushaltungsbuch n | **compensation des ~** | compensation of expenses || Auslagenverrechnung f | **compte de ~** | account of charges (costs) (expenses) (disbursements) || Kostenrechnung f; Spesenrechnung; Ausgabenrechnung; Spesennote f | **les ~ de construction** | the expenditure on construction works || die Bauausgaben fpl; der Bauaufwand m | **les ~ publiques de construction; les ~ de construction du secteur public** | the public expenditure on construction works || die Bauausgaben fpl der öffentlichen Hand; der öffentliche Bauaufwand m | **diminution des ~** | reduction (cutting down) (curtailing) of expenses || Verminderung f der Ausgaben | ~ **d'établissement;** ~ **en immobilisation (pour immobilisations)** | capital expenditure (investment) || Kapitalaufwendungen fpl; Anlagekosten pl; Investitionsaufwand m | ~ **d'exploitation;** ~ **de maison** | working (operating) expenses (costs) (expenses) || Betriebs(un)kosten pl | ~ **de guerre** | war expenses || Kriegsausgaben fpl | **indemnité pour les ~ s** | allowance || Aufwandsentschädigung f | ~ **de ménage** | household expenses || Haushaltungskosten pl | ~ **de publicité** | advertising expenses || Reklamekosten pl | **recettes et ~** ① | revenue and expenditure || Einnahmen fpl und Ausgaben fpl | **recettes et ~** ② | outgoings and incomings || Eingänge mpl und Ausgänge mpl; Zahlungsein- und -ausgänge.
★ ~ **accessoires** | incidental (additional) (accessory) (extra) charges (expenses); extras pl || Nebenkosten pl; Nebenspesen pl; Nebenausgaben fpl | ~ **diverses** | sundry expenses; sundries pl || verschiedene Ausgaben; Verschiedenes n | **au prix de ~ énormes** | at enormous cost || mit ungeheuren Kosten | ~ **indirectes** | overhead expenses; operating costs (expenses) || allgemeine Unkosten pl; Handlungsunkosten pl; Generalunkosten | **menues (petites) ~** | petty expenses (charges) || kleine Ausgaben fpl | ~ **nettes** | cash disbursements (outlays) (expenses); out-of-pocket expenses || Barauslagen fpl; bare Auslagen | ~ **permanentes** | permanent (recurring) expenditure || fortlaufende (ständig wiederkehrende) Ausgaben | ~ **proportionnelles** | departmental (proportionate) charges || abteilungsmäßig aufgeteilte Ausgaben (Kosten) | ~ **publiques** | public expenses (expenditure) || öffentliche Ausgaben; Staatsausgaben | ~ **remboursables** | expenses to be reimbursed || zu ersetzende Ausgaben.
★ **capitaliser (passer à l'actif) les ~ de qch.** | to capitalize the cost of sth. || die Kosten von etw. aktivieren | **couper les ~** | to cut down (to prune) expenditure || die Ausgaben drosseln (verringern) | **entraîner de fortes ~** | to entail large (great) expenditure || große Ausgaben verursachen.

**dépensier** m Ⓐ | storekeeper; bursar || Verwalter m.
**dépensier** m Ⓑ [gaspilleur] | spendthrift; extravagant (big) spender || Verschwender m.
**dépensier** adj | extravagant || verschwenderisch.
**dépensière** f Ⓐ | storekeeper || Verwalterin f.
**dépensière** f Ⓑ [gaspilleuse] | spendthrift || Verschwenderin f.
**déperdition** f [perte] | waste; wastage; loss || Abgang m; Verlust m | ~ **de capital** | loss of capital (of money); capital (financial) loss || Kapitalverlust; finanzieller Verlust; Geldverlust.
**dépérir** v Ⓐ [se diminuer] | to dwindle; to decline; to fall off || schwinden; abnehmen; zurückgehen.
**dépérir** v Ⓑ [devenir de plus en plus douteux] | to become more and more doubtful as time passes || mit der Zeit immer zweifelhafter (immer uneinbringlicher) werden.
**dépérir** v Ⓒ [se déprécier; diminuer de valeur] | to depreciate; to become depreciated; to lose in value || an Wert verlieren; eine Wertminderung erfahren; im Wert sinken; entwertet werden.
**dépérir** v Ⓓ [se détériorer] | to deteriorate || schlechter werden; sich verschlechtern; verderben.
**dépérir** v Ⓔ [décliner] | to fall into decay; to decay || in Verfall geraten; verfallen.
**dépérir** v Ⓕ [se délabrer] | to become dilapidated || baufällig werden.
**dépérir** v Ⓖ [s'éteindre] | to die out || aussterben.
**dépérissement** m Ⓐ [déperdition] | dwindling; declining; falling off || Schwinden n; Abnahme f; Rückgang m | ~ **de capital** | dwindling assets (of assets) || Kapitalschwund m; Vermögensschwund.
**dépérissement** m Ⓑ [affaiblissement] | ~ **de preuves** | loss of probative weight [by lapse of time] || Nachlassen n der Beweiskraft [durch die Länge der Zeit].
**dépérissement** m Ⓒ [dépréciation] | depreciation || Wertverminderung.
**dépérissement** m Ⓓ [détérioration] | deterioration || Verderb m; Schlechterwerden n | ~ **d'une mahine** | deterioration of a machine || Verschlechterung f des Zustandes einer Maschine.
**dépérissement** m Ⓔ [déclin] | decaying; decay || Ver-

fall *m* | **signes de** ~ | signs of decay ‖ Zeichen *n* (Anzeichen *n*) des Verfalls.

**dépérissement** *m* Ⓕ [délabrement] | ~ **d'une maison** | dilapidation of a house ‖ Baufälligwerden *n* eines Hauses.

**dépérissement** *m* Ⓖ [extinction] | dying out ‖ Aussterben *n*.

**dépersuader** *v* | ~ **q. d'une entreprise** | to dissuade sb. from an undertaking ‖ jdn. von einem Unternehmen abbringen | ~ **les jurés** | to bring the jury around [to one's own views] ‖ die Geschworenen umstimmen | ~ **q.** | to alter sb.'s conviction ‖ jdn. von einer Überzeugung abbringen.

**dépeuplement** *m* | depopulation ‖ Entvölkerung *f* | ~ **rural** | migration of country people into the towns ‖ Landflucht *f*.

**dépeupler** *v* | to depopulate ‖ entvölkern | **se** ~ | to become depopulated ‖ entvölkert werden.

**dépièecement** *m* | taking to pieces ‖ Zerlegung *f* (Aufteilung *f*) in Stücke.

**dépiécer** *v* | to dismember ‖ aufteilen; in Stücke zerlegen.

**dépit** *m* | **en** ~ **de** | in spite of ‖ trotz | **par** ~ | out of spite ‖ zum (aus) Trotz.

**dépiter** *v* | **se** ~ | to take offence; to be annoyed ‖ Anstoß nehmen.

**déplacé** *adj* Ⓐ | out of place; misplaced ‖ nicht (fehl) am Platze; unangebracht; deplaciert ‖ observation ~ **e** | remark out of place; uncalled-for remark ‖ deplacierte (unangebrachte) Bemerkung *f*.

**déplacé** *adj* Ⓑ [injustifié] | unwarranted ‖ ungerechtfertigt.

**déplacé** *adj* Ⓒ [hors de propos] | ill-timed ‖ zur Unzeit; unzeitgemäß.

**déplacé** *adj* Ⓓ [mal à propos] | improper ‖ ungehörig | **propos** ~ | indecent suggestion ‖ unsauberes Ansinnen *n*.

**déplacement** *m* Ⓐ [changement de place] | displacement; shifting ‖ Verschiebung *f*; Verlegung *f* | ~ **des richesses** | displacement of wealth ‖ Verlagerung *f* des Wohlstandes.

**déplacement** *m* Ⓑ [mutation d'un fonctionnaire] | transfer of an official; transfer ‖ Verletzung *f* eines Beamten; Versetzung | ~ **par mesure disciplinaire** | transfer for reasons of discipline ‖ Strafversetzung; strafweise Versetzung.

**déplacement** *m* Ⓒ [mouvement] | removal ‖ Umzug *m* | **frais de** ~ | removal expenses *pl* ‖ Umzugskosten *pl* | ~ **d'une usine** | removal of a factory ‖ Verlegung *f* einer Fabrik.

**déplacement** *m* Ⓓ [voyage] | journey; trip ‖ Reise *f* | **frais de** ~ | travelling expenses *pl* ‖ Reisekosten *pl* | ~ **s continuels** | constant changes *pl* of abode ‖ fortwährender Wechsel *m* des Aufenthalts | **des** ~ **s répétés** | repeated journeys ‖ wiederholte Reisen.

**déplacement** *m* Ⓔ [indemnité de ~] | payment of travelling expenses; travelling allowance ‖ Vergütung *f* (Zahlung *f*) der Reisekosten; Reisekostenvergütung.

**déplacement** *m* Ⓕ [volume d'eau déplacée] | displacement; tonnage ‖ Wasserverdrängung *f*; Tonnage *f* | ~ **en charge** | load (loaded) displacement ‖ Ladetonnage | ~ **de lège**; ~ **à vide** | light displacement ‖ Leertonnage.

**déplacements** *mpl* | movement of shipping; shipping intelligence ‖ Schiffahrtsnachrichten *fpl*.

**déplacer** *v* Ⓐ [changer de place] | **se** ~ | to get out of place; to shift ‖ sich verschieben | ~ **qch.** | to change the place of sth.; to shift (to move) sth. ‖ etw. an einen anderen Platz bringen; etw. verschieben.

**déplacer** *v* Ⓑ [changer de résidence] | ~ **un fonctionnaire** | to transfer (to move) an official ‖ einen Beamten versetzen | **se** ~ | to change one's residence ‖ umziehen; seinen Wohnsitz wechseln.

**déplacer** *v* Ⓒ [avoir un déplacement de] | to have a displacement [of] ‖ eine Wasserverdrängung [von...] haben.

**dépliant** *m* | folder ‖ Aktenumschlag *m*.

**déploiement** *m* Ⓐ | deployment ‖ Einsatz *m* | ~ **des ouvriers** | labo(u)r deployment ‖ Einsatz der Arbeitskräfte (von Arbeitskräften).

**déploiement** *m* Ⓑ | display; show ‖ Entfaltung *f* | ~ **de force** | display of force ‖ Kraftentfaltung.

**déplombage** *m* | removal of the custom house seals ‖ Abnahme *f* der Zollplomben.

**déplomber** *v* | to remove the custom house seals ‖ die Zollplomben abnehmen.

**déployer** *v* | ~ **des marchandises** | to display (to show) merchandise ‖ Waren ausstellen (zur Schau stellen).

**dépopulateur** *adj* | depopulating ‖ entvölkernd.

**dépopulation** *f* | depopulation ‖ Entvölkerung *f* | ~ **rurale** | migration of country people into the towns ‖ Landflucht *f*.

**déport** *m* Ⓐ | **sans** ~ | without delay; immediately ‖ ohne Verzug; unverzüglich; sofort.

**déport** *m* Ⓑ [transaction de ~] | backwardation (carrying-over) business; backwardation ‖ Deportgeschäft *n*; Deport *m* | **cours de** ~ ; **taux du** ~ **(des** ~ **s)** | backwardation rate ‖ Deportkurs *m*.

**déport** *m* Ⓒ [prix] | premium; discount ‖ Kursabschlag *m*; Deport *m*.

**déportation** *f* | banishment (exile); deportation [of political offenders] ‖ Verbannung *f* [politischer Sträflinge] | **colonie de** ~ | penal colony (settlement) ‖ Strafkolonie *f* | ~ **dans une enceinte fortifiée;** ~ **aggravée;** ~ **majeure** | exile to a penal colony with detention in a fortress ‖ Verbannung unter Verhängung der Festungshaft | ~ **mineure;** ~ **simple** | exile to a penal colony ‖ Verbannung in eine Strafkolonie.

**déporté** *m* | exile ‖ Verbannter *m*.

**déporté** *adj* | **titres** ~ **s** | backwardized stock ‖ mit Kursabschlag verkaufte (zu verkaufende) Effekten *pl*.

**déportements** *mpl* [conduite débauchée] | excesses; dissolute life ‖ Ausschweifungen *fpl*; ausschweifendes Leben *n*.

**déporter** *v* Ⓐ [condamner à la déportation] | to banish; to exile ‖ verbannen; ins Exil schicken.
**déporter** *v* Ⓑ [désister] | **se ~ de ses prétentions** | to withdraw one's claims ‖ von seinen Forderungen Abstand nehmen; seine Forderungen zurücknehmen.
**déporter** *v* Ⓒ | **se ~** | to disclaim competence; to declare os. incompetent ‖ sich für unzuständig erklären; die Zuständigkeit ablehnen.
**déposable** *adj* | **valeurs ~ s** | securities, which may be deposited ‖ hinterlegungsfähige Wertpapiere *npl*.
**déposant** *m* Ⓐ | depositor ‖ Einzahler *m;* Einleger *m;* Hinterleger *m* | **~ de la caisse nationale d'épargne** | holder (owner) of an account with the national (post-office) savings bank ‖ Inhaber *m* eines Kontos bei der Postsparkasse | **livret de ~** | depositor's (deposit) book ‖ Einlagenbuch *n;* Sparkassenbuch; Sparbuch.
**déposant** *m* Ⓑ [demandeur] | applicant ‖ Anmelder *m* | **premier ~** | first applicant ‖ erster Anmelder; Erstanmelder.
**déposant** *m* Ⓒ [témoin] | deponent; witness ‖ derjenige, der eine Aussage macht; Zeuge *m.*
**déposant** *m* Ⓓ | bailor ‖ Hinterleger *m.*
**déposant** *m* Ⓔ [d'une demande de brevet] | applicant for a patent ‖ Patentanmelder *m.*
**déposé** *adj* | **marque ~ e** | registered trademark ‖ eingetragenes Warenzeichen *n.*
**déposer** *v* Ⓐ [consigner; payer] | to pay; to deposit ‖ einzahlen; deponieren | **~ de l'argent à (chez) la banque** | to pay money into the bank ‖ Geld bei der Bank einzahlen.
**déposer** *v* Ⓑ [mettre en dépôt] | to deposit ‖ hinterlegen; ins Depot (in Verwahrung) geben | **~ de l'argent chez q.** | to deposit money with sb. ‖ Geld bei jdm. hinterlegen | **~ qch. chez (à) la banque** | to deposit sth. in the bank ‖ etw. bei der Bank deponieren | **~ des documents** | to deposit documents (vouchers) ‖ Urkunden (Belege) hinterlegen | **~ une somme** | to deposit a sum (an amount) ‖ eine Summe (einen Betrag) hinterlegen | **~ qch. au tribunal** | to deposit sth. in court ‖ etw. bei Gericht niederlegen (hinterlegen) | **~ des valeurs en garde** | to deposit securities ‖ Wertpapiere (Effekten) hinterlegen.
**déposer** *v* Ⓒ [présenter] | to file; to lodge ‖ einreichen; vorlegen | **~ son bilan** ① | to file a statement of affairs ‖ eine Vermögensaufstellung (ein Vermögensverzeichnis) vorlegen (einreichen) | **~ son bilan** ② | to file one's petition in bankruptcy (one's petition) ‖ seinen Konkurs anmelden | **~ une demande de brevet** | to file an application for a patent ‖ eine Patentanmeldung einreichen | **~ des documents** | to deposit documents ‖ Urkunden einreichen (vorlegen) | **~ une liste électorale** | to put forward a list of candidates ‖ eine Kandidatenliste auflegen | **~ une marque (marque de fabrique)** | to register a trade mark ‖ ein Zeichen (ein Warenzeichen) zur Eintragung anmelden | **~ un mémoire** | to file (to submit) a brief ‖ einen Schriftsatz einreichen | **~ une motion** | to table (to file) (to introduce) a motion ‖ einen Antrag einbringen (stellen) | **~ une pétition** | to file a petition ‖ ein Gesuch (eine Petition) einreichen | **~ une plainte contre q.** | to lodge (to prefer) a complaint against sb. ‖ gegen jdn. eine Klage (eine Beschwerde) einreichen | **~ un projet de loi** | to table (to bring in) a bill ‖ einen Gesetzesentwurf einbringen.
**déposer** *v* Ⓓ [remettre] | to hand in ‖ aufgeben; einliefern | **~ un paquet au guichet** | to hand in a parcel at the counter ‖ ein Paket am Schalter aufgeben.
**déposer** *v* Ⓔ [faire une déposition] | to depose; to testify; to give evidence ‖ aussagen; als Zeuge aussagen; Zeugnis geben | **~ sous serment** | to make oath and depose; to give evidence upon oath; to depose (to declare) under oath ‖ als Zeuge eidlich (unter Eid) aussagen; eine eidliche Zeugenaussage machen; unter Eid bezeugen | **~ comme témoin** | to state in evidence; to give evidence; to bear witness; to depose as witness ‖ als Zeuge aussagen | **contraindre q. à ~** | to compel sb. to testify (to give evidence) ‖ das Zeugnis von jdm. erzwingen; jdn. zur Aussage zwingen.
**déposer** *v* Ⓕ [renoncer à] | **~ sa charge** | to resign one's post ‖ sein Amt niederlegen; von seinem Amt zurücktreten | **~ la couronne** | to give up the crown ‖ die Krone niederlegen.
**déposer** *v* Ⓖ [destituer; détrôner] | **~ un roi** | to depose (to dethrone) a king ‖ einen König absetzen (entthronen).
**dépositaire** *m* | depositary; trustee ‖ Verwahrer *m;* Depositar *m* | **~ de valeurs** | sb. who holds securities on trust ‖ treuhänderischer Verwahrer von Wertpapieren.
**déposition** *f* Ⓐ | deposition; testimony; evidence ‖ Aussage *f;* Zeugenaussage *f* | **~ sous serment** | testimony (deposition) under oath; sworn evidence (deposition) (testimony) ‖ eidliche (beeidigte) (beschworene) Zeugenaussage; Aussage unter Eid | **confirmer la ~ (les ~ s) de q.** | to corroborate (to confirm) (to bear out) sb.'s evidence (sb.'s statements) ‖ jds. Aussage (Aussagen) (Zeugenaussage) bekräftigen (erhärten) | **faire une ~** | to depose; to testify; to give evidence; to bear witness; to depose as witness; to state in evidence ‖ als Zeuge aussagen; eine Aussage machen; aussagen; bezeugen | **faire une ~ sous serment** | to make oath and depose; to give evidence upon oath ‖ als Zeuge eidlich (unter Eid) aussagen; eine eidliche Aussage machen | **recueillir une ~** | to take sb.'s evidence ‖ jdn. als Zeugen vernehmen.
**déposition** *f* Ⓑ [détrônement] | deposing; dethronement ‖ Absetzung *f;* Entthronung *f.*
**dépositoire** *m* | mortuary ‖ Leichenhaus *n.*
**déposséder** *v* | **~ q.** | to evict (to dispossess) (to eject) sb. ‖ jdn. aus dem Besitz entsetzen (vertreiben) | **~ q. d'une terre** | to disseize sb. of an estate ‖ jdn. aus dem Besitz eines Grundstückes entsetzen (vertreiben).

**dépossession** *f* | dispossession; eviction; disseizing || Vertreibung *f* (Entsetzung *f*) aus dem Besitz; Besitzentsetzung; Besitzverlust *m* | **indemnité de ~** | indemnity (compensation) for expropriation || Enteignungsentschädigung *f.*

**dépôt** *m* Ⓐ [action de déposer] | deposit; depositing || Einzahlung *f;* Deponierung *f* | **~ de l'argent à la banque** | depositing money in a bank || Einzahlung von Geld bei der Bank | **faire le ~ d'une somme** | to deposit (to pay in) an amount || einen Betrag einzahlen | **~s de fonds** | cash deposits *pl* || Bareinzahlungen *fpl*.

**dépôt** *m* Ⓑ [chose déposée] | deposit || Depot *n* | **banque de ~** | bank of deposit; deposit bank || Depositenbank *f* | **~ en banque** | bank deposit; deposit (cash) in bank || Bankdepot; Bankeinlage *f;* Bankguthaben *n* | **donner qch. à ~ à une banque** | to deposit sth. with a bank; to put sth. into bank deposit || etw. bei einer Bank in Depot geben | **bulletin (récépissé) de ~** | deposit receipt; receipt of deposit || Depotquittung *f;* Depotschein *m* | **compte de ~** | current (drawing) account || Scheckkonto *n;* Checkkonto [S] | **compte de ~ à terme** | deposit account || Depositenkonto *n* | **~ remboursable sur demande** | deposit at call || Einlage *f* gegen tägliche Kündigung | **~ à échéance; ~ à terme; ~ à échéance (terme) fixe** | deposit for a fixed period; fixed deposit || Einlage auf feste Kündigung (auf Depositenkonto); Depositeneinlage | **compte de ~ à échéance (terme) fixe** | fixed deposit account; deposit account for a fixed period || Depositenkonto *n* mit festgesetzter Fälligkeit; Festgeldkonto | **~ d'épargne** | savings bank deposit; deposit in a savings bank || Spareinlage *f;* Sparkasseneinlage *f* | **~ portant intérêts** | interest-bearing deposit || verzinsliche Einlage *f* | **loi sur les ~s** | law on depositing (on safe keeping) || Depotgesetz *n* | **~ à (avec) préavis; ~ à délai de préavis** | deposit at notice || gegen Kündigung rückzahlbare Einlage *f* | **compte de ~ à (avec) préavis** | deposit account at notice || Depositenkonto *n* mit vereinbarter Kündigungsfrist | **reprise de ~** | withdrawal of a deposit || Depotrücknahme *f* | **~ à court terme** | deposit at short notice || kurzfristiges Depot; kurzfristige Einlage *f* | **~ bloqué** | blocked account || Sperrkonto; Sperrdepot; gesperrtes Konto (Depot) | **en ~** | on deposit || im Depot [VIDE: **dépôts** *mpl* ].

**dépôt** *m* Ⓒ [garde; sauvegarde] | deposit; trust; safegard || Aufbewahrung *f;* Verwahrung *f* | **argent mis en ~** | money in trust; trust money || anvertrautes Geld *n* | **contrat de ~** | trust agreement || Verwahrungsvertrag *m* | **~ en coffre fort** | deposit in the strong box; safe deposit || Aufbewahrung im Schließfach; geschlossenes Depot *n* | **~ en garde** | safe deposit (custody) || Verwahrung | **lieu de ~** | place of deposit (of keeping); depository || Aufbewahrungsort *m* | **récépissé de ~** | safe custody receipt || Verwahrschein *m;* Hinterlegungsschein.

★ **~ officiel** | taking [sth.] into official custody || amtliche Verwahrung.
★ **avoir qch. en ~** | to hold sth. in (on) trust || etw. treuhänderisch verwalten | **mettre qch. en ~** | to place sth. in safe custody || etw. in sichere Verwahrung geben | **prendre qch. en ~** | to take sth. in trust || etw. in Verwahrung nehmen | **en ~** | in (on) trust || zur treuhänderischen Verwahrung.

**dépôt** *m* Ⓓ [consignation] | deposit; consignment || Hinterlegung; Deponierung *f* | **~ d'argent** | deposit (depositing) of money || Deponierung von Geld | **~ en banque** | deposit at the bank || Hinterlegung bei einer Bank | **bulletin (certificat) de ~** | certificate (letter) of deposit || Hinterlegungsschein *m;* Hinterlegungsurkunde *f* | **caisse des ~s (des ~s et consignations)** | trustee office || Hinterlegungsstelle *f;* Hinterlegungskasse *f* | **compte de ~** | consignment (deposit) account || Hinterlegungskonto *n* | **compte de ~ de titres (de valeurs)** | securities deposit account || Wertpapierhinterlegungskonto *n* | **contrat de ~** | contract of deposit; consignment contract || Verwahrungsvertrag *m;* Hinterlegungsvertrag *m* | **déclaration de ~** | trust declaration; declaration of consignment || Hinterlegungserklärung *f* | **~ d'une déclaration** | filing of a declaration || Einreichung *f* einer Erklärung | **~ en espèce; ~ de numéraire; ~ d'une somme d'argent** | deposit of cash (of money); cash deposit || Hinterlegung von Bargeld; Barhinterlegung; Geldhinterlegung; Bardepot *n* | **~ de garantie** ① | deposit of security; guarantee deposit || Hinterlegung einer Sicherheit | **~ de garantie** ② | earnest money; earnest; deposit || Anzahlung *f* | **~ de garantie téléphonique** | telephone deposit || durch Fernsprechteilnehmer zu hinterlegende Sicherheit *f* | **somme en ~** | sum deposited (on deposit) || Hinterlegungssumme *f.*

★ **~ judiciaire** | deposit at the court; bail || gerichtliche Hinterlegung | **par ~ judiciaire** | by depositing [sth.] in court || durch Hinterlegung bei Gericht.

★ **faire le ~ de qch.** | to deposit sth. || etw. hinterlegen | **faire le ~ d'une somme** | to deposit a sum (an amount) || einen Betrag (eine Summe) hinterlegen | **rendre un ~** | to return a deposit || einen hinterlegten Betrag zurückgeben.

**dépôt** *m* Ⓔ [commission] | **marchandises en ~** | goods on sale or return || Kommissionsgüter *npl;* Kommissionsware(n) *fpl.*

**dépôt** *m* Ⓕ [magasin] | store; storehouse; warehouse; depot; depository || Lager *n;* Lagerhaus *n;* Niederlage *f;* Depot *n* | **~ d'approvisionnement** | supply depot || Verpflegungsdepot; Proviantamt *n* | **~ de bagages** | cloak-room || Gepäckaufbewahrung *f* | **~ de bois** | timber yard || Holzlagerplatz *m* | **~ de charbon** | coal yard (depot) || Kohlenlager | **~ de douane** | customs warehouse; bonded warehouse (store) || Zollager; Zollagerhaus; Zollschuppen *m* | **~ d'essence** | petrol station || Tankstelle *f* | **~ des marchandises** | warehouse; goods

**dépôt** *m* (F) *suite*
depot || Warenlager; Warenniederlage | **marchandises en** ~ | goods in bond || Waren *fpl* unter Zollverschluß | **mise en** ~ | depositing; storing || Einlagerung.

★ ~ **permanent** | stock on commission || Kommissionslager | **en** ~ **permanent** | on consignment || in Kommission; konsignationsweise | **prendre en** ~ | to store; to warehouse || auf Lager nehmen | **du** ~ | ex store; ex warehouse || ab Lager | **en** ~ | in store; in (on) stock || auf Lager.

**dépôt** *m* (G) | handing in; filing; bringing in || Einreichung *f;* Einbringung *f;* Vorlage *f* | **date (jour) de** ~ ① | date (day) of filing; filing date || Datum *n* (Tag *m*) der Einreichung; Einreichungsdatum; Einreichungstag | **date (jour) de** ~ ② | date of mailing; mailing date || Tag der Aufgabe zur Post; Aufgabetag | **délai de** ~ | deadline (final date) (final term) for filing || Schlußtermin *m* für die Einreichung | ~ **de la demande** | filing of the action || Einreichung der Klage; Klagseinreichung; Klagserhebung *f* | ~ **d'un projet de loi** | bringing in of a bill || Einbringung eines Gesetzesentwurfs | ~ **à la poste** | posting || Aufgabe *f* (Einlieferung *f*) bei der Post | **taxe de** ~ | filing fee || Anmeldegebühr *f* | ~ **d'un télégramme** | handing in of a telegram || Aufgabe *f* eines Telegramms.

★ ~ **antérieur** | prior application (presentation) || frühere Einreichung | ~ **légal** | filing of official copies [of a printed publication] || Einreichung der Pflichtexemplare [einer druckschriftlichen Veröffentlichung] | ~ **légal d'un livre** | copyrighting of a book || Anmeldung *f* eines Buches zum Urheberrechtsschutz.

★ **opérer le** ~ **d'une marque** | to register a trademark || ein Warenzeichen zur Anmeldung (zur Eintragung) bringen.

**dépôt** *m* (H) [prison] | **mandat de** ~ | committal order; committal || Haftbefehl *m* [des Untersuchungsrichters]; Einlieferungsbefehl *m* | ~ **de la préfecture de police** | central police station || Polizeigefängnis *n* | ~ **à la prison** | commitment to prison || Einlieferung *f* ins (in das) Gefängnis | **écroué au** ~ | committed to the cells || bei der Polizei in Haft genommen; inhaftiert.

**dépôt** *m* ① | ~ **de mendicité** | workhouse || Arbeitshaus *n*.

**dépôts** *mpl* [argent mis en dépôt] | money(s) deposited; deposits || Depositeneinlagen *fpl;* Depositengelder *npl;* Depositen *pl* | **banque de** ~ **et de virements** | bank of deposits || Giro- und Depositenbank *f* | ~ **en banque** | bank (bankers') deposits || Bankeinlagen; Bankdepositen | **compte de** ~ | deposit account || Depositenkonto *n;* Einlagenkonto | **compte des** ~ | account of deposits || Depositenrechnung *f* | **intérêt des** ~ | interest rate on deposits; deposit rate || Depositenzins *m;* Depositenzinsfuß *m* | ~ **de fonds étrangers** | foreign deposits || Depots *npl* von Geldern aus dem Auslande | ~ **à terme** | fixed deposits || Festgelder *npl* | ~ **à court terme** | short-term deposits || kurzfristige Depositen | ~ **à vue** | deposits at call || Sichtdepositen; auf Sicht rückzahlbare Depositen.

**dépouillement** *m* (A) | spoliation || Entblößung *f.*

**dépouillement** *m* (B) [examen] | examination; analysis || Prüfung *f;* Durchsicht *f;* Analysis *f* | ~ **d'un compte** | analysis of an account; statement of account || Auszug *m* aus einer Rechnung; Rechnungsauszug; Kontoauszug | ~ **de la correspondance;** ~ **du courrier** ① | opening of the mail (of the letters) || Aufmachen *n* der Post (der Briefe) | ~ **de la correspondance;** ~ **du courrier** ② | going through the mail || Durchsicht *f* der Post (des Posteinlaufs) | ~ **des données** | processing (evaluation) of data || Datenauswertung *f* | ~ **du scrutin** | returning operations; counting of the votes || Ermittlung *f* des Wahlergebnisses; Stimmenzählung *f;* Auszählung *f* der Stimmen | **présider au** ~ **du scrutin** | to superintend the counting of the votes || die Stimmenzählung beaufsichtigen.

**dépouiller** *v* (A) [priver] | ~ **q. de ses droits** | to deprive sb. of his rights || jdn. um seine Rechte bringen | ~ **q. de qch.** | to deprive sb. of sth. || jdn. einer Sache berauben | **se** ~ **de qch.** | to deprive (to divest) os. of sth. || sich einer Sache begeben (entäußern).

**dépouiller** *v* (B) [faire l'examen de] | to examine; to look (to go) through; to analyse; to make an analysis || prüfen; durchsehen; durchgehen; analysieren | ~ **un compte** | to make an analysis of an account || einen Auszug aus einer Rechnung machen; einen Rechnungsauszug machen | ~ **sa correspondance;** ~ **son courrier** | to go through one's mail || seine Post durchsehen (durchgehen) | ~ **le dossier** | to examine (to go through) the papers || den Akt studieren | ~ **le scrutin** | to count the votes || das Wahlergebnis feststellen; die Stimmen zählen (auszählen).

**dépourvu** *adj* | ~ **d'actualité** | lacking present interest || ohne aktuelles Interesse | ~ **d'argent** | short of cash; without money || knapp an Bargeld; ohne Geld.

**dépréciateur** *adj* (A) | depreciating; depreciative || wertmindernd; entwertend.

**dépréciateur** *adj* (B) | disparaging; belittling || herabsetzend; verkleinernd.

**dépréciation** *f* (A) [dévalorisation] | depreciation; devaluation; fall (decline) (reduction) in value || Wertminderung *f;* Entwertung *f;* Abwertung *f;* Wertverringerung *f* | ~ **de l'argent;** ~ **des changes;** ~ **de la monnaie;** ~ **monétaire** | currency (monetary) depreciation (devaluation); depreciation (devaluation) of the currency (of money); devalorization || Geldabwertung; Geldentwertung; Währungsabwertung; Währungsverschlechterung *f;* Geldwertverschlechterung | **taux de** ~ | rate of depreciation (of devaluation) || Entwertungssatz *m;* Abwertungssatz *m.*

**dépréciation** *f* (B) [dénigrement] | disparagement; belittling || Herabsetzung *f;* Verkleinerung *f.*

**dépréciation** *f* Ⓒ [amortissement] | depreciation || Abschreibung *f* | ~ **annuelle** | annual depreciation (writing-off) || jährliche Abschreibung | **provision pour** ~ | depreciation reserve || Abschreibungsreserve *f*.

**déprécier** *v* Ⓐ | to depreciate || entwerten; im Wert herabsetzen | ~ **la monnaie** | to depreciate the currency (the coinage) || die Währung entwerten | **se** ~ | to depreciate; to become depreciated; to fall in value || entwertet werden; im Wert sinken.

**déprécier** *v* Ⓑ [dénigrer] | to disparage; to be little || herabsetzen; verkleinern.

**défrécier** *v* Ⓒ | to write down; to down-value || abschreiben; abwerten.

**déprédateur** *m* Ⓐ [détourneur de fonds] | embezzler; peculator || Defraudant.

**déprédateur** *m* Ⓑ [pilleur] | pillager; depredator || Räuber.

**déprédation** *f* Ⓐ [malversation] | peculation; misappropriation of funds || Veruntreuung; Unterschlagung.

**déprédation** *f* Ⓑ [pillage] | depredation; pillaging || Raub; Räuberei; Beraubung.

**dépréder** *v* Ⓐ [gaspiller à son profit] | to peculate; to misappropriate (to embezzle) funds || unterschlagen; veruntreuen.

**dépréder** *v* Ⓑ [piller] | to depredate; to pillage || rauben; berauben; ausrauben.

**dépression** *f* | depression || Depression *f* | ~ **économique** | economic depression (crisis) || Wirtschaftsdepression; Wirtschaftskrise *f* | ~ **économique mondiale** | world economic crisis || Weltwirtschaftskrise.

**députation** *f* Ⓐ [envoi de députés] | delegation; body of representatives || Abordnung *f*; Deputation *f*.

**députation** *f* Ⓑ [fonction de député] | membership of Parliament || Mitgliedschaft *f* im Parlament | **candidat à la** ~ | parliamentary candidate || Wahlkandidat *m* fürs Parlament | **se présenter à la** ~ | to stand as candidate for Parliament || sich als Wahlkandidat fürs Parlament aufstellen lassen.

**député** *m* Ⓐ [représentant] | representative; deputy; delegate || Vertreter *m;* Deputierter *m;* Delegierter *m* | ~ **gouvernemental** | government representative || Regierungsvertreter.

**député** *m* Ⓑ [membre de la Chambre] | deputy || Abgeordneter *m;* Mitglied *n* der Kammer; Kammermitglied | **la Chambre des** ~**s** | the Chamber of Deputies || das Abgeordnetenhaus; die Deputiertenkammer | **élection des** ~**s** | general (parliamentary) elections || Parlamentswahlen *fpl;* Kammerwahlen | **mandat de** ~ | seat in Parliament || Abgeordnetenmandat *n* | **siège de** ~ | seat in Parliament || Abgeordnetensitz *m*.

**député** *m* Ⓒ [membre du Parlement] | member of Parliament || Mitglied *m* des Parlaments.

**députer** *v* | to delegate; to appoint [sb.] as delegate || abordnen; delegieren | ~ **des représentants** | to appint representatives || Vertreter *mpl* bestellen.

**déqualifier** *v* | **se** ~ | to renounce one's title || seinen Titel (Adelstitel) ablegen | ~ **q.** | to deprive sb. of his title || jdm. seinen Titel (sein Adelsprädikat) nehmen.

**déraillé** *adj* | **train** ~ | wrecked train || entgleister Zug *m*.

**déraillement** *m* Ⓐ | derailment; running off the rails || Entgleisung *f*.

**déraillement** *m* Ⓑ | wrecking of a train || Verursachen *n* der Entgleisung eines Zuges.

**dérailler** *v* | to leave (to jump) (to run off) the rails (the metals); to become derailed || entgleisen | **faire** ~ **un train** | to derail (to wreck) a train || einen Zug zum Entgleisen bringen.

**déraison** *f* | unreasonableness; want of reason (of sense); unreason || Unvernunft *f*.

**déraisonnable** *adj* | unreasonable; senseless || unvernünftig; sinnlos.

**déraisonnablement** *adv* | unreasonably; senselessly || unvernünftigerweise.

**déraisonner** *v* | to talk nonsense || Unsinn reden.

**dérangé** *adj* Ⓐ [en désordre] | in disorder; out of order || in Unordnung; außer Betrieb.

**dérangé** *adj* Ⓑ [déréglé] | of unbalanced (deranged) mind || geistesgestört.

**dérangement** *m* Ⓐ [désordre] | disturbance; derangement; upsetting || Verwirrung *f*; Störung *f* | ~ **des affaires** | upsetting of business || Geschäftsstörung | **causer du** ~ **à q.** | to cause (to give) sb. trouble; to trouble (to disturb) sb. || jdn. stören.
★ ~ **du téléphone** | fault on the line || Störung | **service (recherche) des** ~**s** | complaints (fault notification) (fault elimination) service [GB]; troubleshooting service [USA] || Störungsdienst *m;* Störungsstelle *f*.

**dérangement** *m* Ⓑ [~ d'esprit] | derangement of mind; mental derangement || Störung *f* der Geistestätigkeit; Geistesstörung; geistige Störung.

**déranger** *v* Ⓐ | ~ **qch.** | to derange (to disturb) (to trouble) (to upset) sth.; to put sth. out of order || etw. in Unordnung bringen; etw. stören | **se** ~ | to become deranged; to get out of order || in Unordnung kommen (geraten) | ~ **une machine** | to put a machine out of order || eine Maschine in Unordnung bringen | ~ **les plans de q.** | to derange (to upset) (to interfere with) sb.'s plans || jds. Pläne in Unordnung bringen (umwerfen) (über den Haufen werfen).

**déranger** *v* Ⓑ [~ la raison] | ~ **q.** | to derange sb.'s mind || bei jdm. eine geistige Störung verursachen.

**déréglé** *adj* Ⓐ [dérangé] | in disorder; out of order || in Unordnung; außer Betrieb.

**déréglé** *adj* Ⓑ [aliéné] | of unbalanced (deranged) mind || geistesgestört.

**déréglé** *adj* Ⓒ [désordonné] | disorderly; lawless || unordentlich; zuchtlos | **mener une vie** ~**e** | to lead a disorderly (dissolute) life || ein unordentliches Leben führen.

**dérèglement** *m* Ⓐ [désordre] | disorderly state; disorder || unordentlicher Zustand *m;* Unordnung *f*.

**dérèglement** *m* Ⓑ [dérangement] | derangement ||

**dérèglement** *m* Ⓑ *suite*
Störung *f* | ~ **d'esprit** | derangement of mind; mental derangement || geistige Störung; Störung der Geistestätigkeit; Geistesstörung.
**dérèglement** *m* Ⓒ [désordre moral; ~ des mœurs] | dissoluteness; dissolute morals *pl* || Zuchtlosigkeit *f*; Sittenlosigkeit *f* | **vivre dans le** ~ | to lead a disorderly life || ein Luderleben *n* (ein unordentliches Leben) führen.
**déréglementation** *f* | ~ **des prix** | deregulation [USA]; lifting of price controls [GB] || Aufhebung *f* der Preiskontrolle; Freigabe *f* der Preise.
**dérégler** *v* | ~ **qch.** | to put sth. out of order; to upset (to derange) sth. || etw. in Unordnung bringen; etw. stören | **se** ~ | to get out of order; to become upset (deranged) || in Unordnung kommen (geraten).
**déréliction** *f* | **tomber en** ~ | to become derelict || herrenlos werden.
**déréquisitionner** *v* | to derequisition; to release (to exempt) from requisition || die Beschlagnahme aufheben; aus der Beschlagnahme freigeben.
**dérision** *f* | **dire qch. par** ~ | to say sth. derisively || etw. geringschätzig sagen | **tourner q. en** ~ | to hold sb. up to ridicule || jdn. lächerlich machen.
**dérisoire** *adj* | **appointements** ~ **s** | beggarly salary || schäbiges Gehalt *n* | **à un prix** ~ | at an absurdly (ridiculously) low price || zu einem lächerlich geringen Preis.
**dérivable** *adj* | to be derived; derivable || ableitbar; abzuleiten; herzuleiten.
**dérivation** *f* | derivation || Ableitung *f*.
**dérivé** *m* | derivative || abgeleitetes Produkt *n* | ~ **s du pétrole** | petroleum derivatives || Erdölprodukte *npl*.
**dériver** *v* | to derive || ableiten; herleiten | ~ **ses droits de q.** | to derive one's rights from sb. || seine Rechte (Ansprüche) von jdm. herleiten.
**dernier** *m* | **le** ~ ; **ce** ~ | the latter || der letztere | **les** ~ **s**; **ces** ~ **s** | the latter *pl* || die letzteren *mpl*.
**dernière** *f* | **la** ~ ; **cette** ~ | the latter || die letztere.
**dernier** *adj* | last || letzt | **les** ~ **s cours** | the closing prices || die Schlußkurse | **au** ~ **degré** | to the highest (utmost) degree || im höchsten (in höchstem) Grade | **les** ~ **s détails** | the minutest details || die kleinsten Einzelheiten *fpl* | **le** ~ **enchérisseur** | the highest bidder || der Meistbietende | **dans la** ~ **ère éventualité** | in the extreme case (emergency) || im äußersten Falle | **informations de la** ~ **ère heure** | latest news || letzte (neueste) Nachrichten *fpl* | **de la** ~ **ère importance** | to the highest (last) importance || von größter (äußerster) Wichtigkeit | **en** ~ **ère instance** | in the last instance || in letzter Instanz; letztinstanziell | **frais de la** ~ **ère maladie** | medical expense chargeable to the estate || aus dem Nachlaß zu zahlende Arztkosten *pl* | **le** ~ **mourant** | the last deceased || der zuletzt Versterbende | ~ **ères nouveautés** | latest novelties || letzte Neuheiten *fpl* | **les** ~ **s préparatifs** | the final preparations || die letzten Vorbereitungen *fpl* | **le** ~ **prix** | the lowest price || der niedrigste Preis | **la raison** ~ **ère de qch.** | the final justification for sth. || die letzte Berechtigung für etw. | **en** ~ **ressort** | in the last instance || in letzter Instanz; letztinstanziell | **en** ~ **ère ressource** | in the (as a) last resort; as a last resource || als letzter Ausweg | **le** ~ **supplice** | the extreme (death) penalty || die Todesstrafe.
**dernier-né** *m* | last-born child || [das] zuletzt geborene (das jüngste) Kind.
**dérober** *v* | **se** ~ **à un devoir** | to evade a duty || sich einer Pflicht entziehen | ~ **ses idées à q.** | to steal sb.'s ideas || jds. Ideen stehlen | ~ **q.** | to rob sb. || jdn. bestehlen; jdn. berauben | ~ **qch. à q.** | to steal sth. from sb.; to rob sb. of sth. || jdm. etw. entwenden (stehlen).
**dérogation** *f* | derogation; exeption || Abweichung *f*; Ausnahme *f* | ~ **à un droit** | inpairment of a right || Beeinträchtigung *f* eines Rechts | ~ **à ses instructions** | deviation from one's instructions || Abweichung von seinen Instruktionen | ~ **à un principe** | waiving of a principle || Preisgabe *f* eines Grundsatzes | ~ **à un traité** | derogation from a contract || Abweichung von einem Vertrag | **les** ~ **s prévues par le présent traité** | the derogations provided for in this treaty || die in diesem Vertrag vorgesehenen Abweichungen | **faire** ~ **à qch.** | to cancel sth. || etw. aufheben | **par** ~ **à . . .** | by way of derogation from . . . || in Abweichung von.
**dérogatoire** *adj* | derogatory || aufhebend | **clause** ~ | derogatory clause || Aufhebungsklausel *f*.
**déroger** *v* | ~ **à une condition** | to deviate from a condition || von einer Bedingung abweichen | ~ **à un droit** | to cancel a right || ein Recht aufheben (beseitigen) | ~ **à un principe** | to waive a principle || einen Grundsatz (ein Prinzip) aufgeben | ~ **à un traité** | to derogate from a treaty || von einem Vertrag abweichen | **les dispositons du présent traité ne dérogent pas aux stipulations du traité . . .** | the provisions of this treaty shall not derogate from the treaty . . . || die Bestimmungen dieses Vertrages beeinträchtigen nicht die Vorschriften des Vertrages . . . | ~ **à l'usage** | to deviate from the custom || vom Brauch (vom Herkommen) abweichen | **sans** ~ **à** | without derogation from || ohne Abweichung von.
**déroute** *f* | disorderly retreat || ungeordneter (unordentlicher) Rückzug *m* | **en** ~ | falling to pieces || in Auflösung.
**déroutement** *m* Ⓐ [changement de route] | change of route; deviation || Änderung *f* des Kurses; Kursänderung.
**déroutement** *m* Ⓑ [déviation de la route normale] | deviation from the normal route || Abweichung *f* vom normalen Kurs.
**dérouter** *v* | to lead astray || vom Weg abführen (abbringen) | ~ **la police** | to lead the police astray || die Polizei von einer Fährte abbringen (ablenken) | ~ **les soupçons** | to divert suspicion || den Verdacht ablenken.
**désabonnement** *m* | discontinuance of subscription ||

Aufgeben *n* des Abonnements | ~ **à un journal** | discontinuance of a newspaper || Abbestellung *f* einer Zeitung.

**désabonner** *v* | to discontinue (to withdraw) one's subscription || sein Abonnement aufgeben | **se ~ à un journal** | to discontinue (to give up) a newspaper || eine Zeitung abbestellen (nicht mehr halten) | **~ q.** | to strike sb.'s name off the list of subscribers || jdn. von der Liste der Abonnenten streichen.

**désaccord** *m* Ⓐ [manque d'accord] | disagreement; dissension || Meinungsverschiedenheit *f;* mangelnde Einigung *f;* Uneinigkeit *f* | **en cas de ~** | in case (in the event) of disagreement (of dispute) || bei Meinungsverschiedenheit; falls keine Einigung zustande kommt | **être en ~** | to disagree || uneinig (nicht einig) sein; nicht übereinstimmen | **se trouver en ~ avec q. sur qch.** | to disagree with sb. about sth. || mit jdm. über etw. nicht einig gehen.

**désaccord** *m* Ⓑ [conflit d'intérêts] | clashing (clash of) interests || widerstreitende Interessen; Interessenkollision.

**désachalandage** *m* Ⓐ [perte de chalands] | loss (falling off) of custom (of business); disaffection of customers || Verlust *m* von Kundschaft; Abwanderung *f* von Kunden.

**désachalandage** *m* Ⓑ | lack of customers || mangelnde Kundschaft *f.*

**désachalander** *v* | to take away sb.'s custom (customers) (business) || jdm. seine Kunden (seine Kundschaft) entziehen (wegnehmen) | **se ~** | to lose one's custom (customers) (business) || seine Kundschaft verlieren.

**désaffectation** *f* | **~ d'une église** | secularization of a church || Verwendung *f* eines Kirchengebäudes für weltliche Zwecke | **~ d'un immeuble public** | using a public building for other purposes || Änderung *f* der Zweckbestimmung eines öffentlichen Gebäudes.

**désaffecté** *adj* | **église ~e** | secularized church || Kirchengebäude *n,* welches weltlichen Zwecken dient | **mine ~e** | disused (closed) mine || stillgelegtes Bergwerk *n* | **route ~e** | disused (abandoned) road || aufgelassene Straße.

**désaffecter** *v* | **~ un immeuble public** | to use a public building for other purposes || ein öffentliches Gebäude nicht mehr zu seinen ursprünglichen Zwecken verwenden.

**désaffection** *f;* **désaffectionnement** *m* | disaffection || Entfremdung *f.*

**désaffectionner** *v* | **~ q.** | to estrange sb.; to alienate sb.'s affections || sich jdn. entfremden; sich jds. Zuneigung verscherzen.

**désaffiliation** *f* | disaffiliation || Loslösung *f;* Lostrennung *f.*

**désaffilier** *v* | **~ de** | to disaffiliate from || sich loslösen (sich trennen) von.

**désaffranchir** *v* | **~ q.** | to disfranchise sb. || jdm. das Wahlrecht entziehen.

**désagencement** *m* | disorganization; disarrangement || Desorganisation *f;* Unordnung *f* | **~ d'une machine** | throwing a machine out of working order (out of gear) || Störung *f* (Beseitigung *f*) der Betriebsfähigkeit einer Maschine.

**désagencer** *v* | to disorganize; to disarrange || in Unordnung bringen; desorganisieren | **~ une machine** | to throw a machine out of working order (out of gear) || eine Maschine in Unordnung bringen.

**désagrément** *m* | displeasure; annoyance || Ärgernis *n;* Störung *f* | **attirer des ~s à q.** | to cause sb. annoyance (displeasure) (difficulties) || jdm. Ärgernis (Ungelegenheiten) (Schwierigkeiten) bereiten.

**désajustement** *m* | disarrangement || Unordnung *f.*

**désajuster** *v* | **~ qch.** | to disarrange sth.; to throw sth. out of order || etw. in Unordnung bringen | **se ~** | to become disarranged || in Unordnung kommen (geraten).

**désallier** *v* | to disunite || in Uneinigkeit bringen.

**désannexer** *v* | **~ un territoire** | to return an annexed territory || die Annexion eines Gebietes rückgängig machen; ein annektiertes Gebiet zurückgeben.

**désannexion** *f* | return of an annexed territory || Rückgängigmachung *f* einer Annexion; Rückgabe *f* annektierten Gebietes.

**désapplication** *f* | lack of diligence || Ungeschick *n.*

**désapprobateur** *adj* | disapproving; of disapproval || mißbilligend; der Mißbilligung.

**désapprobation** *f* | disapproval || Mißbilligung *f.*

**désappropriation** *f* | renunciation of one's property || Aufgabe *f* des Eigentums.

**désapproprier** *v* | **~ q.** | to disappropriate sb. || jdn. enteignen | **se ~ de qch.** | to renounce (to give up) one's property of sth. || das Eigentum an etw. aufgeben; sich einer Sache entäußern.

**désapprouver** *v* | **~ qch.** | to disapprove of sth. || etw. mißbilligen.

**désapprovisionné** *adj* | **compte ~** | overdrawn account || überzogenes Konto *n.*

**désapprovisionner** *v* | **~ qch.** | to unstock sth.; to reduce the stock(s) of sth.; to destock sth. || etw. seiner Vorräte berauben.

**désargenté** *adj* | without cash (money) || ohne Bargeld.

**désarmé** *adj* Ⓐ | laid up; out of commission || aufgelegt; außer Betrieb.

**désarmé** *adj* Ⓑ | disarmed || abgerüstet.

**désarmé** *adj* [sans armes] | unarmed || unbewaffnet.

**désarmement** *m* Ⓐ | laying up [of a ship] || Auflegen *n* (Außerbetriebsetzung *f*) [eines Schiffes] | **période de ~** | laying-up period || Zeit *f* (Dauer *f*) der Außerbetriebsetzung.

**désarmement** *m* Ⓑ | **~ douanier; ~ tarifaire** | tariff removal; dismantling of tariffs || Tarifabbau *m.*

**désarmement** *m* Ⓒ | disarmament || Abrüstung *f* | **conférence du ~** | disarmament conference || Abrüstungskonferenz *f.*

**désarmement** *m* Ⓓ | disarming || Entwaffnung *f.*

**désarmer** *v* Ⓐ | **~ un navire** | to lay up a ship; to put a

**désarmer** v Ⓐ *suite*
ship out of commission || ein Schiff auflegen (außer Betrieb setzen).

**désarmer** v Ⓑ | to disarm; to reduce (to disband) one's forces || abrüsten; seine Streitkräfte vermindern (entlassen).

**désarmer** v Ⓒ | to disarm || entwaffnen.

**désarranger** v | to upset; to disarrange || in Unordnung bringen.

**désarrimage** m Ⓐ [commencement du déchargement] | breaking bulk (the stowage) || Beginn m des Entladens (des Ausladens); Löschen n der Ladung.

**désarrimage** m Ⓑ | shifting [of cargo] || Verschiebung f (Verlagerung f) [der Ladung].

**désarrimer** v Ⓐ [commencer le déchargement] | to break bulk (the stowage) || mit dem Entladen (Ausladen) beginnen; die Ladung löschen.

**désarrimer** v Ⓑ | se ~ | to shift || sich verschieben; sich verlagern.

**désarroi** m | disorder; confusion; disarray || Unordnung f; Durcheinander n.

**désassociation** f | disassociation || Ausscheiden n (Austritt m) aus einer Teilhaberschaft.

**désassocier** v | ~ **de** | to disassociate from; to sever one's connection with || sich von [jdm.] trennen; seine Verbindung mit [jdm.] lösen | **se ~ de q.** | to sever one's partnership with sb. || aus der Gesellschaft mit jdm. austreten; als jds. Teilhaber ausscheiden.

**désassorti** adj | **nous sommes ~s de cet article** | this article is out of stock; we are out of this article || dieser Artikel ist zur Zeit nicht auf Lager.

**désassurer** v | to cease to insure against certain risks; to cease to cover certain risks || gegen bestimmte Risiken nicht mehr versichern.

**désastre** m | disaster || Zusammenbruch m | ~ **financier** | financial crash || Finanzkrach m.

**désastreux** adj | disastrous || verheerend.

**désavantage** m | disadvantage; drawback || Nachteil m; Schaden m | **se montrer à son ~** | to show os. to a disadvantage || nachteilig erscheinen | **tourner à son ~** | to turn to sb.'s disadvantage || zu jds. Nachteil ausgehen.

**désavantagé** adj | **être ~** | to be at a disadvantage || benachteiligt sein.

**désavantager** v | ~ **q.** | to injure sb.; to put sb. to a disadvantage || jdn. benachteiligen.

**désavantageusement** adv | disadvantageously; unfavorably || in nachteiliger (ungünstiger) Weise.

**désavantageux** adj | disadvantageous; unfavorable || nachteilig; ungünstig; unvorteilhaft | **clause ~ se** | unfavorable clause || ungünstige Klausel.

**désaveu** m Ⓐ [dénégation] | denial || Leugnen n.

**désaveu** m Ⓑ | disclaimer || Ablehnung f; Nichtanerkennung f | **action en ~ (en ~ de paternité)** | proceedings for disclaiming the paternity (for contesting the legitimacy) [of a child]; bastardy proceedings || Klage f auf Anfechtung der Ehelichkeit (des Personenstandes) (der Vaterschaft) [eines Kindes] | ~ **de paternité** | disclaiming paternity || Nichtanerkennung (Verweigerung der Anerkennung) der Vaterschaft; Anfechtung der Ehelichkeit [eines Kindes] | ~ **d'une œuvre** | disclaimer of authorship of a work || Ablehnung der Urheberschaft an einem Werk.

**désaveu** m Ⓒ [rétraction d'un aveu; répudiation] | disavowal; repudidation || Widerruf m.

**désaveu** m Ⓓ [désaveu d'un mandataire] | repudiation of the action of one's agent || Nichtanerkennung f der Handlung seines Bevollmächtigten; Erklärung f, daß man die Handlung eines Bevollmächtigten nicht anerkenne (nicht gegen sich gelten lasse).

**désavouer** v Ⓐ [nier; refuser d'admettre] | to deny; to refuse to admit || leugnen; abstreiten; in Abrede stellen; sich weigern, zuzugeben.

**désavouer** v Ⓑ [dénier] | to disclaim; to refuse to acknowledge || ablehnen; nicht anerkennen | ~ **la paternité d'un livre** | to disclaim the authorship of a book || die Urheberschaft eines Buches ablehnen (in Abrede stellen) | ~ **sa signature** | to disown (to refuse to acknowledge) one's signature || seine Unterschrift nicht (nicht als die eigene) anerkennen.

**désavouer** v Ⓒ [répudier] | to disavow; to retract; to repudiate || widerrufen | ~ **sa promesse; se ~** | to repudiate one's promise; to go back on one's word || sein Versprechen zurückziehen (widerrufen).

**désavouer** v Ⓓ [renier l'autorité de q.] | ~ **un mandataire** | to deny the authority of an agent; to repudiate (to refuse to acknowledge) the action of an agent || die Vertretungsbefugnis eines Bevollmächtigten bestreiten; die Handlung eines Bevollmächtigten nicht anerkennen (nicht gegen sich gelten lassen).

**descellement** m | unsealing; breaking the seal(s) || Abnahme f des Siegels (der Siegel); Entsiegelung f.

**desceller** v | to unseal; to break the seal(s) || das (die) Siegel abnehmen; entsiegeln.

**descendance** f Ⓐ [postérité] | **la ~** | the descendants pl; the offspring; the issue || die Nachkommen mpl; die Nachkommenschaft f; die Deszendenz f; die Deszendenten mpl.

**descendance** f Ⓑ [extraction; lignage; naissance] | descent; extraction; lineage; birth || Abkunft f; Abstammung f; Geburt f | ~ **en ligne directe; ~ linéale** | lineal descent || Abstammung in gerader (direkter) Linie | ~ **en ligne masculine** | issue in tail male || männliche Nachkommenschaft f; Nachkommenschaft im Mannesstamm (in der männlichen Linie) | **en ~ directe de ...** | in lineal (direct) descent from ... || in direkter Linie abstammend von ... | ~ **légitime** | legitimate descent || eheliche Abstammung (Geburt); Ehelichkeit f.

**descendant** m | descendant || Nachkomme m; Abkömmling m; Deszendent m | ~ **collatéral; en ligne collatérale** | collateral descendant || Nach-

komme in der Seitenlinie | ~ **légitime** | legitimate descendant || rechtmäßiger (legitimer) Nachkomme.
**descendant** *adj* Ⓐ | decreasing || abnehmend.
**descendant** *adj* Ⓑ | **en ligne ~ e** | in the descending line || in absteigender Linie | **ligne directe ~ e** | descending direct line || absteigend gerade Linie | ~ **en ligne directe** | descending in the direct line || in gerader Linie abstammend.
**descendants** *mpl* | **les ~** | the descendants; the offspring; the issue || die Nachkommen *mpl*; die Nachkommenschaft *f*; die Deszendenz *f*; die Deszendenten *mpl* | **ligne de ~** | line of descent; genealogical line || Abstammungslinie *f* | **ne point laisser de ~** | to leave no descendants; to die without issue || keine Nachkommen (keine Nachkommenschaft) hinterlassen; ohne Nachkommen sterben; sterben, ohne Nachkommen zu hinterlassen.
**descendre** *v* Ⓐ [tirer son origine] | ~ **de** | to descend from; to be descended from; to be a descendant of || abstammen von; ein Nachkomme von ... sein | ~ **en ligne directe** | to be lineally descended from || in gerader Linie abstammen von; ein direkter Nachkomme von ... sein.
**descendre** *v* Ⓑ [faire visite] | ~ **sur les lieux** | to visit the scene || eine Ortsbesichtigung vornehmen; Augenschein einnehmen | ~ **chez q.** | to search sb.'s house || bei jdm. eine Haussuchung vornehmen.
**descendre** *v* Ⓒ [courir en foule] | ~ **sur une banque** | to run on a bank || einen Ansturm auf die Kassen einer Bank machen.
**descendre** *v* Ⓓ [aller pour y loger] | ~ **à un hôtel** | to put up at a hotel || in einem Hotel Wohnung nehmen | ~ **chez des parents** | to stay with relatives || bei Verwandten wohnen.
**descente** *f* Ⓐ [visite] | ~ **sur les lieux** | visit to the scene || Einnahme *f* eines Augenscheins; Augenscheineinnahme *f*; Ortsbesichtigung *f*; Lokaltermin *m* | ~ **domiciliaire** | search of a house; domiciliary search || Haussuchung *f* | **faire une ~ chez q.** | to search sb.'s house || bei jdm. eine Haussuchung vornehmen.
**descente** *f* Ⓑ [ruée] | ~ **sur une banque** | run on a bank; bank run || Ansturm *m* auf die Kassen einer Bank | ~ **en masse** | run || Ansturm.
**descente** *f* Ⓒ | ~ **à un hôtel** | putting up at a hotel || Wohnungnehmen *n* in einem Hotel.
**desceptrer** *v* | to dethrone || entthronen.
**descripteur** *m* | describer || Darsteller *m*.
**descriptible** *adj* | describable || zu beschreiben; darzustellen.
**descriptible** *adj* | to be described; describable || zu beschreiben | **in ~** | beyond description; indescribable; not to be described || nicht zu beschreiben; unbeschreiblich.
**descriptif** *adj* | descriptive || beschreibend; darstellend.
**description** *f* Ⓐ | description; delineation || Beschreibung *f* | ~ **précise** | description; specification || genaue Beschreibung | **défier toute ~** | to defy description || jeder Beschreibung hohnsprechen (spotten) | **donner (faire) la ~ de qch.** | to describe sth.; to give a description of sth. || etw. beschreiben; von etw. eine Beschreibung geben | **conforme à la ~** | in accordance with the description; as described; as represented || laut Beschreibung; wie beschrieben; laut Angabe; wie dargestellt.
**description** *f* Ⓑ [rapport; compte rendu] | account; report || Bericht *m*; Übersicht *f*.
**description** *f* Ⓒ [spécification] | specified account; specification || genaue (spezifizierte) Bezeichnung *f*; Spezifikation *f* | ~ **de brevet** | patent specification (description) || Patentbeschreibung *f*; Patentschrift *f*.
**description** *f* Ⓓ [inventaire sommaire] | inventory || Bestandsverzeichnis *n*; Inventar *n* | ~ **des meubles** | inventory (specification) of the furniture || Beschreibung *f* (Inventar) des Mobiliars.
**desdits** *pl* | of the aforesaid ...; of the aforementioned ... || der vorgenannten ...; der vorerwähnten ...
**déséchouage** *m*; **déséchouement** *m* | refloating [of a ship] || Wiederflottmachen *n* [eines Schiffes].
**déséchouer** *v* | to refloat [a ship] || [ein Schiff] wieder flottmachen | **se ~** | to get afloat again || wieder flott werden.
**déséconomie** *f* | diseconomy || überproportionale Kostensteigerung *f* | ~ **s d'échelle** | diseconomies of scale || Kostensteigerung bei Erweiterung des Produktionsmaßstabs (der Firmengröße).
**désembarquer** *v* Ⓐ | to disembark; to land || landen; an Land gehen; sich ausschiffen.
**désembarquer** *v* Ⓑ | to unship; to unload || ausladen; löschen.
**désembarquement** *m* Ⓐ [de personnes] | disembarking; landing; disembarcation || Ausschiffung *f*; Landen *n*; Anlandsetzen *n*; Anlandgehen *n*.
**désembarquement** *m* Ⓑ [de marchandises] | unshipping; unloading || Löschen *n*; Ausladen *n*.
**désenchaîner** *v* | ~ **un forçat** | to unchain a convict || einem Sträfling die Ketten abnehmen.
**désenclaver** *v* Ⓐ | to disenclave; to remove an enclave || eine Enklave beseitigen.
**désenclaver** *v* [une région] Ⓑ | to open up (to improve access to and from) a region || ein Gebiet erschließen.
**désenclavement** *m* | ~ **d'une région** | opening of (improvement of access to and from a region) || Erschließung *f* eines Gebietes.
**désencombrement** *m* | clearing of the road (of the passage) || Freimachen *n* der Durchfahrt; Beseitigung *f* eines Verkehrshindernisses.
**désencombrer** *v* | ~ **la route** | to clear the road (the passage) || die Durchfahrt freimachen; ein Verkehrshindernis beseitigen.
**désendetter** *v* | ~ **q.** | to free sb. of debts || jdn. von Schulden frei machen; jdn. entschulden | **se ~** | to

**désendetter** *v, suite*
pay (to pay off) one's debts; to get out of debt || seine Schulden bezahlen (abbezahlen); sich entschulden.

**désengagement** *m* | freeing from an obligation || Befreiung *f* von einer Verpflichtung.

**désengager** *v* Ⓐ [libérer d'un engagement] | ~ **q.** | to free sb. from an obligation || jdn. von einer Verpflichtung befreien | **se** ~ | to obtain release from an engagement || von einer Verpflichtung loskommen.

**désengager** *v* Ⓑ [dégager] | ~ **qch.** | to take sth. out of pawn || etw. [ein Pfand] einlösen.

**désenrôlement** *m* | discharging; discharge || Entlassung *f*.

**désenrôler** *v* | to discharge || entlassen.

**désentraver** *v* | to remove difficulties || Schwierigkeiten beseitigen.

**désenvelopper** *v* | ~ **un paquet** | to unwrap (to unpack) a parcel || ein Paket auspacken.

**désépargne** *f* | dissaving || Entsparung *f*.

**déséquilibrage** *m* | unbalancing || Störung *f* des Gleichgewichts; Gleichgewichtsstörung.

**déséquilibre** *m* Ⓐ | lack of balance; imbalance; disequilibrium || Störung *f* des Gleichgewichts; Gleichgewichtsstörung; mangelndes Gleichgewicht *n* | ~ **de la balance de paiements** | disequilibrium in the balance of payments || unausgeglichene Zahlungsbilanz *f*; Zahlungsbilanz aus dem Gleichgewicht | **en** ~ **social** | socially unbalanced || sozial (in der sozialen Ordnung) unausgeglichen | ~ **structurel** | structural imbalance || strukturelles Ungleichgewicht *n* | **redresser le** ~ **de qch.** | to rectify the imbalance in sth. || etw. ins Gleichgewicht bringen.

**déséquilibre** *m* Ⓑ [absence d'équilibre mental] | unbalanced (unsound) mind || Störung *f* der Geistestätigkeit.

**déséquilibré** *adj* Ⓐ | unbalanced || aus dem Gleichgewicht.

**déséquilibré** *adj* Ⓑ | of unbalanced mind || geistesgestört.

**déséquilibrer** *v* | ~ **qch.** | to unbalance sth.; to disturb (to upset) the balance of sth.; to throw sth. out of balance || etw. aus dem Gleichgewicht bringen; das Gleichgewicht von etw. stören.

**déséquiper** *v* | ~ **un navire** | to lay up a ship || ein Schiff auflegen.

**désert** *adj* Ⓐ [inhabité] | uninhabited || unbewohnt.

**désert** *adj* Ⓑ [très peu fréquenté] | unfrequented || sehr wenig besucht.

**désert** *adj* Ⓒ [déserté; abandonné] | deserted; abandoned || verlassen.

**déserter** *v* Ⓐ | to desert; to abandon || aufgeben; verlassen | ~ **son poste** | to abandon one's post || seinen Posten verlassen.

**déserter** *v* Ⓑ [~ l'armée; ~ les drapeaux] | to desert from the army (from the colours) || fahnenflüchtig werden; desertieren | ~ **à l'ennemi** | to go over to the enemy || zum Feinde übergehen.

**déserteur** *m* | deserter || Fahnenflüchtiger *m*; Deserteur *m* | **un** ~ **à l'ennemi** | a deserter, who goes (went) over to the enemy || ein Deserteur, der zum Feind übergeht (überging).

**désertion** *f* Ⓐ | abandon || Verlassen *n* | ~ **d'appel** | withdrawal of the appeal || Fallenlassen *n* (Zurückziehen *n*) der Berufung.

**désertion** *f* Ⓑ [ ~ **des drapeaux**] | desertion from the colours; desertion || Fahnenflucht *f*; Desertion *f*.

**désétablir** *v* | to disestablish || auflösen.

**désétablissement** *m* | disestablishment || Auflösung *f*.

**déshabiliter** *v* | ~ **q.** | to disqualify sb.; to declare sb. incapable [of] || jdn. für unfähig erklären; jdn. disqualifizieren | **se** ~ | to become disqualified [from] || unfähig werden; die Fähigkeit verlieren [zu].

**déshabilitation** *f* | disqualification || Disqualifizierung *f*.

**déshérence** *f* Ⓐ [succession en ~ ] | default of heirs || Erbenlosigkeit *f*.

**déshérence** *f* Ⓑ | escheat || Heimfall *m* | **biens en** ~ | escheat || [das] heimgefallene Gut | **droit de** ~ | right of escheat || Heimfallsrecht *n* | **tomber en** ~ | to escheat || heimfallen; anheimfallen.

**déshérité** *m* | [a] disinherited person || [ein] Enterbter | **les** ~ **s** | the outcasts of fortune || die vom Schicksal Enterbten *mpl*.

**déshérité** *adj* | indigent; destitute || bedürftig.

**déshéritement** *m* | disinheriting; exheredation || Enterbung *f*.

**déshériter** *v* | ~ **q.** | to disinherit sb.; to deprive sb. of an inheritance; to strike sb.'s name out of one's will || jdn. enterben.

**déshonnête** *adj* Ⓐ [contraire à la pudeur] | improper || unanständig; unschicklich; anstößig.

**déshonnête** *adj* Ⓑ [malhonnête] | dishonest || unehrlich.

**déshonnêteté** *f* Ⓐ | impropriety || Unanständigkeit *f*; Anstößigkeit *f*.

**déshonnêteté** *f* Ⓑ | dishonesty || Unehrlichkeit *f*.

**déshonneur** *m* Ⓐ [honte] | dishono(u)r; disgrace || Unehre *f*; Schande *f*; Schmach *f*; Schimpf *m* | **faire** ~ **à q.** | to disgrace sb. || jdn. mit Schande bedecken | **tenir à** ~ **de manquer à une promesse** | to consider it dishono(u)rable to fail to keep a promise || es für unehrenhaft halten, sein Versprechen nicht zu halten.

**déshonneur** *m* Ⓑ [malhonnêteté] | dishonesty || Ehrlosigkeit *f*.

**déshonorable** *adj* | dishono(u)rable; disgraceful || schimpflich.

**déshonorant** *adj* | dishono(u)rable; dishono(u)red; disreputable; discreditable || entehrend; ehrlos; unsauber | **conduite** ~ **e** | dishono(u)rable conduct || ehrenrühriges (ehrloses) Verhalten.

**déshonorer** *v* Ⓐ [ôter l'honneur] | to dishono(u)r; to disgrace || entehren | ~ **une jeune fille** | to seduce a girl || ein Mädchen verführen | ~ **le nom de q.** | to tarnish sb.'s name || jds. Namen in den Schmutz ziehen | ~ **q.** | to bring dishono(u)r (disgrace) upon sb. || jdn. in Unehre (in Schimpf und Schande)

bringen | **se** ~ | to lose one's hono(u)r; to disgrace os. || seine Ehre verlieren; ehrlos werden; sich mit Schande bedecken.

**déshonorer** *v* Ⓑ [gâter] | to disfigure || entstellen.

**déshypothéquer** *v* [purger d'hypothèques] | ~ **un immeuble** | to free an estate from mortgage(s); to disencumber an estate || ein Grundstück von einer Hypothek (von Hypotheken) (von hypothekarischen Belastungen) befreien.

**désignation** *f* Ⓐ | description; designation || Bezeichnung *f;* Beschreibung *f* | ~ **du contenu** | description of contents || Bezeichnung des Inhalts | ~ **des parties** | designation (names) of the parties || Bezeichnung der Parteien | **fausse** ~ | wrong description || falsche (unrichtige) Beschreibung.

**désignation** *f* Ⓑ [indication] | indication || Angabe *f;* Bezeichnung *f* | ~ **de l'article** | particulars of (of the) article || Bezeichnung des Artikels; Artikelbezeichnung | **fausse** ~ | misnomer || falsche (unrichtige) Bezeichnung.

**désignation** *f* Ⓒ [fixation] | setting; fixing || Festlegung *f;* Bestimmung *f.*

**désignation** *f* Ⓓ [choix] | appointment; nomination || Ernennung *f;* Bestellung *f* | ~ **d'un défenseur** | appointment of a defense counsel || Bestellung eines Verteidigers | ~ **de fonctionnaires** | appointment of officials || Ernennung von Beamten | ~ **de q. pour un poste** | appointment (nomination) of sb. to a post || Berufung *f* einer Person auf einen Posten | ~ **d'un successeur** | appointment (designation) of a successor || Ernennung (Bestellung) eines Nachfolgers.

**désigné** *adj* | designate || ausersehen; vorgesehen; benannt | **le gouverneur** ~ | the governor designate || der zum (als) Gouverneur Ausersehene | **le ministre** ~ | the minister-designate || der als Minister Vorgesehene | ~ **par le nom** | designated by name || namentlich benannt | **régulièrement** ~ ① | properly elected || ordnungsgemäß gewählt | **régulièrement** ~ ② | duly appointed || ordnungsgemäß ernannt.

**désigner** *v* Ⓐ [décrire] | to describe || bezeichnen; beschreiben.

**désigner** *v* Ⓑ [indiquer] | to show; to indicate; to point out || zeigen; anzeigen; angeben | ~ **qch. à l'attention de q.** | to call sb.'s attention to sth.; to call sth. to sb.'s attention || jdn. auf etw. hinweisen (aufmerksam machen).

**désigner** *v* Ⓒ [fixer] | to set; to fix || festsetzen; festlegen; bestimmen | ~ **un jour** | to set (to fix) (to appoint) a day || einen Tag bestimmen (festsetzen).

**désigner** *v* Ⓓ [nommer d'avance] | to appoint; to nominate || ernennen; bestellen | ~ **un arbitre** | to appoint an arbitrator || einen Schiedsrichter benennen (ernennen) | ~ **un expert** | to appoint an expert || einen Sachverständigen einsetzen | ~ **q. à (pour) un poste** | to appoint (to nominate) sb. to a post || jdn. für einen Posten bestimmen; jdn. auf einen Posten setzen | ~ **son successeur** | to appoint one's successor || seinen Nachfolger bestimmen | ~ **q. comme (pour) son successeur** | to appoint (to designate) sb. as one's successor || jdn. zu seinem Nachfolger bestimmen | ~ **q. pour faire qch.** | to appoint sb. to do sth. || jdn. dazu bestimmen, etw. zu tun.

**désincorporation** *f* | disembodiment || Aussonderung *f.*

**désincorporer** *v* | to disembody; to disincorporate || aus einem Verbande (aus einer Gesellschaft) aussondern.

**désinculpation** *f* | ~ **de q.** | withdrawal of the charge (of the charges) against sb.; clearing of sb. || Zurückziehung *f* der Anklage gegen jdn.

**désinculper** *v* | to withdraw the charge (the charges) against sb.; to clear sb. || die Anklage gegen jdn. zurückziehen.

**désintégration** *f* | disintegration; breaking-up || Zersetzung *f;* Auflösung *f.*

**désintégrer** *v* | to disintegrate || sich auflösen.

**désintéressé** *m* | disinterested person || Unbeteiligter *m;* unbeteiligte Person *f.*

**désintéressé** *adj* Ⓐ | not involved; not implicated || unbeteiligt | **être** ~ **dans une affaire** | to have no interest in a matter (in an affair) || an einer Sache unbeteiligt sein | **témoin** ~ | disinterested witness || unbeteiligter (nicht interessierter) Zeuge *m.*

**désintéressé** *adj* Ⓑ [sans préjugé] | unprejudiced; unbiassed || unvoreingenommen; vorurteilslos.

**désintéressé** *adj* Ⓒ [non intéressé] | desinterested || uninteressiert.

**désintéressé** *adj* Ⓓ [sans but intéressé] | unselfish || uneigennützig; selbstlos.

**désintéressement** *m* Ⓐ [absence d'intérêt] | disinterestedness; lack (absence) of interest || Interesselosigkeit *f;* mangelndes Interesse *n;* Uninteressiertsein *n.*

**désintéressement** *m* Ⓑ [remboursement] | paying off || Befriedigung *f;* Abfindung *f* | ~ **d'un associé** | buying out of a partner || Auszahlung *f* (Abfindung) eines Teilhabers | ~ **des créanciers** | satisfaction (satisfying) (paying off) of the creditors || Befriedigung (Auszahlung) der Gläubiger; Gläubigerabfindung.

**désintéressement** *m* Ⓒ [impartialité] | impartiality || Unparteilichkeit *f.*

**désintéressement** *m* Ⓓ [détachement] | unselfishness || Selbstlosigkeit *f.*

**désintéresser** *v* Ⓐ | **se** ~ **de qch.** ① | to take no interest in sth. || an etw. kein Interesse nehmen; sich für etw. nicht interessieren | **se** ~ **de qch.** ② | to take no part in sth.; to dissociate os. from sth. || sich an etw. nicht beteiligen; an etw. unbeteiligt bleiben.

**désintéresser** *v* Ⓑ [rembourser] | to pay off || befriedigen; abfinden | ~ **un associé** | to buy out a partner || einen Teilhaber auskaufen (auszahlen) (herauszahlen) (abfinden) | ~ **un créancier** | to satisfy (to pay off) a creditor || einen Gläubiger abfinden (befriedigen) | ~ **q.** | to reimburse sb. || jdn. entschädigen | **se** ~ **sur qch.** | to reimburse os. in sth. || sich an etw. schadlos halten.

**désinvestir** v| **se ~ d'une fonction** | to resign from (to give up) an office || ein Amt niederlegen; sich eines Amtes entledigen.
**désinvestissement** m| disinvestment || Desinvestion f.
**désinviter** v | **~ q.** | to cancel sb.'s invitation || jds. Einladung zurücknehmen.
**désirable** adj | desirable; to be desired || wünschenswert; zu wünschen | **peu ~** | undesirable || unerwünscht.
**désistement** m Ⓐ | waiver; renunciation || Verzicht m; Verzichtleistung f; Abstandnahme f | **~ de la succession** | disclaimer (renunciation) of an inheritance || Ausschlagung f der Erbschaft; Erbschaftsausschlagung | **donner son ~** | to waive one's claim || auf seine Ansprüche Verzicht leisten.
**désistement** m Ⓑ [retrait de la demande] | withdrawal of the action (of the suit) || Zurücknahme f (Zurückziehung f) der Klage; Klagszurücknahme; Klagsszurückziehung.
**désistement** m Ⓒ [~ de l'appel] | withdrawal of the appeal || Zurücknahme f der Berufung; Berufungszurücknahme.
**désistement** m Ⓓ [action de retirer sa candidature] | withdrawal of one's candidature || Zurückziehung f der Kandidatur.
**désister** v Ⓐ | **se ~ de qch.** | to desist from sth.; to waive sth. || von etw. Abstand nehmen; auf etw. verzichten (Verzicht leisten) | **se ~ d'une demande** | to waive a claim || auf einen Anspruch verzichten | **se ~ de ses prétentions** | to withdraw one's claims || von seinen Forderungen Abstand nehmen; seine Forderungen zurückziehen | **se ~ de la succession** | to disclaim the inheritance || die Erbschaft ausschlagen.
**désister** v Ⓑ [abandonner son procès] | **se ~** | to withdraw one's action (one's suit) || seine Klage zurücknehmen (zurückziehen).
**désister** v Ⓒ [retirer l'appel] | **se ~ de l'appel** | to withdraw one's appeal || seine Berufung zurücknehmen (zurückziehen).
**désister** v Ⓓ [retirer sa candidature] | **se ~** | to withdraw one's candidature || seine Kandidatur zurückziehen.
**désobéir** v Ⓐ | to disobey; to refuse obedience (to obey) || nicht gehorchen; den Gehorsam verweigern; sich weigern zu gehorchen | **~ à une assignation** | to fail to comply with a summons || einer Ladung nicht nachkommen.
**désobéir** v Ⓑ [contrevenir] | to violate; to contravene || verletzen; übertreten.
**désobéissance** f Ⓐ | disobedience; act of disobedience; refusal to obey || Ungehorsam m; Gehorsamsverweigerung f; Verweigerung des Gehorsams | **~ à une assignation** | non-compliance with a summons || Nichtbefolgung f einer Ladung.
**désobéissance** f Ⓑ [contravention] | contravention; violation || Verletzung f; Übertretung f | **~ à une règle** | disregard (breaking) of a rule || Nichteinhaltung f (Übertretung f) (Verletzung f) einer Bestimmung.
**désobéissant** adj | disobedient || ungehorsam.
**désobligeamment** adv | disobligingly || in ungefälliger Weise.
**désobligeance** f | disobligingness || Ungefälligkeit f.
**désobligeant** adj | disobliging || ungefällig.
**désobliger** v Ⓐ | to disoblige; to be disobliging || ungefällig sein.
**désobliger** v Ⓑ [causer du déplaisir] | to offend; to cause displeasure || verletzen; kränken.
**désœuvré** adj | unoccupied || unbeschäftigt | **les riches ~s** | the idle rich || die untätigen Reichen mpl.
**désœuvrement** m | **par ~** | for want of occupation || aus Mangel an Beschäftigung.
**désœuvrer** v | **~ q.** | to take away sb.'s occupation || jdn. beschäftigungslos machen.
**désolidariser** v | **se ~ de qch.** | to break away from sth. || mit etw. brechen; sich von etw. trennen.
**désordonné** adj Ⓐ [manquant d'ordre] | disordered; in disorder; disorderly || ungeordnet; in Unordnung; unordentlich.
**désordonné** adj Ⓑ [déréglé] | ill-regulated || ungeregelt.
**désordonné** adj Ⓒ [immodéré] | immoderate || unmäßig.
**désordonné** adj Ⓓ [sans frein] | reckless || rücksichtlos; zügellos.
**désordonner** v | **~ qch.** | to throw sth. into disorder (into confusion); to upset sth. || etw. in Unordnung (durcheinander) bringen | **se ~** | to fall into disorder; to get out of order || in Unordnung geraten.
**désordonnément** adv | in a disorderly manner || in unordentlicher Weise.
**désordre** m Ⓐ [défaut d'ordre] | disorder; confusion || Unordnung f | **mettre le ~ dans qch.** | to throw sth. into disorder (into confusion) || etw. durcheinander (in Unordnung) bringen | **en ~** | in disorder; in confusion; out of order || in Unordnung; ungeordnet.
**désordre** m Ⓑ [défaut d'organisation] | disorganisation || Desorganisation f.
**désordre** m Ⓒ [querelles; troubles] | disturbances pl; riots pl || Unruhen fpl | **de graves ~s** | serious disturbances || ernste Unruhen.
**désordre** m Ⓓ [dérèglement des mœurs] | disorderliness; licentiousness || Ausschweifungen fpl | **vivre dans le ~** | to lead a disorderly life || ein ausschweifendes Leben führen.
**désorganisation** f | disorganisation || Desorganisation f | **~ de la circulation** | dislocation of traffic || Verkehrsdurcheinander n | **~ du commerce** | trade disruption; dislocation of business || Unterbrechung f der Handelsbeziehungen; Beeinträchtigung f des Geschäfts (des Handels).
**désorganiser** v | to disorganize || desorganisieren | **~ la circulation** | to dislocate the traffic || den Verkehr in Unordnung bringen | **~ les plans (les projets) de q.** | to upset (to dislocate) sb.'s plans || jds.

Pläne umwerfen (über den Haufen werfen) | ~ qch. | to throw sth. into confusion || etw. in Unordnung bringen | se ~ | to become disorganized || in Unordnung geraten (kommen).
**désormais** *adv* | henceforward; henceforth; for (in) the future || von nun an; in Zukunft; künftighin; inskünftig.
**despote** *m* Ⓐ [souverain absolu] | absolute ruler || unumschränkter Herrscher *m*.
**despote** *m* Ⓑ | despot || Gewaltherrscher *m;* Despot *m*.
**despotie** *f* Ⓐ | absolute rule (government) || unumschränkte Herrschaft *f*.
**despotie** *f* Ⓑ | despotic rule || Gewaltherrschaft *f;* Despotie *f*.
**despotique** *adj* Ⓐ [arbitraire] | absolute || unumschränkt.
**despotique** *adj* Ⓑ; **despote** *adj* [tyrannique] | despotic || despotisch.
**despotiquement** *adv* | despotically || despotisch.
**despotiser** *v* | to submit [sth.; sb.] to despotism || [etw.; jdn.] der Gewaltherrschaft unterwerfen.
**despotisme** *m* Ⓐ [pouvoir absolu] | absolute power || unumschränkte Macht *f*.
**despotisme** *m* Ⓑ | despotism || Gewaltherrschaft *f;* Despotismus *m*.
**dessaisir** *v* | se ~ d'une charge | to hand over one's duties to sb. else || sein Amt (seine Stellung) einem andern übertragen | ~ q. de qch. | to dispossess (to disseize) sb. of sth. || jdm. den Besitz einer Sache entziehen; etw. dem Besitze eines andern entziehen | se ~ de qch. | to give up (to part with) (to surrender) (to relinquish) sth. || etw. aufgeben (abtreten).
**dessaisine** *f* [dépossession] | dispossession || Besitzaufgabe *f*.
—**-saisine** *f* | transfer || Besitzübertragung *f*.
**dessaisissement** *m* Ⓐ [dépossession] | dispossession; disseisin || Besitzentsetzung *f;* Besitzentziehung *f*.
**dessaisissement** *m* Ⓑ [abandon; renonciation] | relinquishment; relinquishing; giving [sth.] up; parting with [sth.] || Aufgabe *f;* Abtreten *n;* Abtretung *f*.
**dessaisissement** *m* Ⓒ | referring [a case] to some other court || Abgabe [einer Sache] an ein anderes Gericht.
**dessein** *m* Ⓐ [projet] | design; plan; project; scheme || Plan *m;* Vorhaben *n;* Projekt *n* | **changer de** ~ | to change one's plans || seine Pläne ändern | **contrecarrer les** ~**s de q.** | to counter (to cross) (to thwart) sb.'s plans (designs) || jds. Pläne durchkreuzen | **former le** ~ **de faire qch.** | to plan to do sth. || planen (sich vornehmen), etw. zu tun | **ruiner les** ~ **s de q.** | to upset sb.'s plans || jds. Pläne umwerfen (über den Haufen werfen) | **sans** ~ | without a fixed plan; at random; aimless || planlos.
**dessein** *m* Ⓑ [intention] | intention; design || Absicht *f;* Vorsatz *m* | ~ **s agressifs** | aggressive designs || Angriffsabsichten *fpl* | ~ **s pacifiques** | amicable designs || friedliche Absichten | **dans le** ~ **de se** procurer un avantage à soi-même ou à autrui | with the intention to procure an unlawful gain to himself or to a third person || in der Absicht, sich oder einem andern einen Vermögensvorteil zu verschaffen | ~ **de tromper** | intention to deceive || Täuschungsabsicht | **à** ~ ; **avec** ~ ; **de** ~ **prémédité** | with intent; with purpose; intentionally; designedly; intendedly; deliberately || mit Absicht; mit Vorsatz; absichtlich; vorsätzlich | **sans** ~ | unintentionally; undesignedly; without intention || unabsichtlich; ohne Absicht.
**dessein** *m* Ⓒ [but; fin] | purpose; aim || Zweck *m;* Ziel *n* | **accomplir son** ~ | to accomplish one's purpose || seinen Zweck (sein Ziel) erreichen | **dans le** ~ **de faire qch.** | for the purpose of (with a view to) doing sth. || zu dem Zweck, etw. zu tun | **sans** ~ | aimlessly; at random || zwecklos; ziellos.
**desserrer** *v* | ~ **un blocus** | to relax a blockade || eine Blockade erleichtern.
**desserte** *f* [service de communication] | connecting service || Verkehrsanschluß *m;* Verkehrsverbindung *f* | **chemin de** ~ | road connecting up [with a place] || Verbindungsstraße *f* [zu einem Ort] | ~ **d'un port par chemin de fer** | railway (railroad) service to a port || Eisenbahnanschluß *m* (Bahnanschluß) zu einem Hafen | **voie de** ~ | railway line connecting up [with a place] || Bahnverbindung *f* [zu einem Ort].
**desservir** *v* Ⓐ | to serve; to connect; to link || verbinden | **ce train va** ~ **trois villes** | this train will serve (link) three towns (will stop at three towns) || dieser Zug wird drei Städte verbinden (wird an drei Orten anhalten) | **la centrale électrique pourra à elle seule** ~ **les trois régions** | the power station can supply all three regions on its own || dieses Kraftwerk könnte allein die drei Regionen versorgen | **un navire qui va** ~ **toutes les villes le long du lac** | a boat which will stop at all the towns along the lake || ein Schiff, welches sämtliche Orte am See verbinden wird.
**desservir** *v* Ⓑ | ~ **q.** | to do a disservice to sb.; to be against sb.'s interests; to do sb. an ill turn || jdm. einen schlechten Dienst erweisen | **cette façon d'agir** ~ **ait nos propres intérêts** | to act thus would be of disservice to us (would be against our own interest) || dieses Vorgehen (diese Handlungsweise) wäre für uns ein schlechter Dienst (wäre gegen unsere eigenen Interessen).
**dessin** *m* Ⓐ [marque] | design || Zeichen *n;* Marke *f*.
**dessin** *m* Ⓑ [modèle] | pattern || Muster *n* | ~ **de fabrique;** ~ **industriel** | trade (industrial) pattern || gewerbliches Muster; Geschmacksmuster.
**dessin** *m* Ⓒ [plan; tracé] | plan; draft || Plan *m;* Entwurf *m*.
**dessin** *m* Ⓓ [croquis] | drawing; sketching || Zeichnung *f;* Skizze *f*.
**dessiner** *v* Ⓐ | to design || entwerfen | ~ **un plan** | to form a project; to conceive a plan || einen Plan ausdenken (fassen).
**dessiner** *v* Ⓑ [tracer] | to draw || zeichnen | ~ **un ca-**

**dessiner** v ⒝ suite
  **ractère** | to draw a character || einen Charakter zeichnen | ~ **qch. à l'échelle** | to draw sth. to scale || etw. nach Maßstab zeichnen.
**dessiner** v ⒞ [esquisser] | to sketch || skizzieren.
**dessous** m [partie inférieure] | **avoir le** ~ | to be defeated; to lose || unterliegen; verlieren.
**dessus** m [partie supérieure] | **avoir le** ~ | to have the upper hand; to have the best of the argument || die Oberhand haben | **prendre (reprendre) le** ~ **de q.** | to get the advantage over sb. || die Oberhand über jdn. gewinnen.
**destinataire** m Ⓐ | addressee [of a letter, telegram, etc.]; recipient || Empfänger m [eines Briefes, Telegramms usw.]; Adressat m.
**destinataire** m Ⓑ [consignataire] | consignee || Empfänger m [einer Warensendung].
**destinataire** m Ⓒ [preneur; bénéficiaire] | payee || Empfänger m [von Geld]; Zahlungsempfänger.
**destinataire** m Ⓓ [donataire] | donee || Bedachter m.
**destinataire** m Ⓔ [~ d'une offre] | addressee of an offer || Antragsempfänger m; derjenige, dem ein Vertragsangebot gemacht wird.
**destinataire** adj | **gare** ~ ; **station** ~ | station of destination || Bestimmungsbahnhof m.
**destinateur** m | sender; consignor || Absender m.
**destination** f Ⓐ | destination || Bestimmung f | **gare (station) de** ~ | station of destination || Bestimmungsbahnhof m | **pays de** ~ | country of destination || Bestimmungsland n | **port de** ~ | port of destination || Bestimmungshafen m | **à** ~ **de q.** | intended (destined) for sb. || für jdn. bestimmt | **selon la** ~ | according to destination || bestimmungsgemäß.
**destination** f Ⓑ [lieu de ~] | place of destination || Bestimmungsort m | **arriver à** ~ | to reach its destination || seinen Bestimmungsort erreichen; an seinem Bestimmungsort ankommen | **à** ~ **de (pour)** | bound for; with destination for || unterwegs nach; mit der Bestimmung nach.
**destination** f Ⓒ [fin] | purpose; intended purpose || Zweck m; beabsichtigter Zweck.
**destinatoire** adj | **clause** ~ | clause of destination || bestimmende Klausel f.
**destiné** adj | ~ **à l'exportation** | intended for exportation || zur Ausfuhr (zum Export) bestimmt | **à l'heure** ~ **e** | at the destined (appointed) hour || zur festgesetzten Stunde | **être** ~ **à qch.** | to be intended for sth. || für etw. bestimmt sein | ~ **à q.** | intended (destined) for sb. || für jdn. bestimmt.
**destiner** v | ~ **une somme d'argent à qch.** | to assign (to allot) a sum of money for sth. || einen Geldbetrag für etw. bestimmen | **se** ~ **à une profession** | to intend to take up a profession || sich einen Beruf erwählen | ~ **qch. à q.** | to intend sth. for sb. || etw. für jdn. bestimmen.
**destituable** adj | dismissible; liable to dismissal (to be dismissed) || absetzbar.
**destituer** v | to dismiss; to discharge; to remove [sb.] from office || absetzen; [jdn.] des Amtes entheben (entsetzen).
**destitution** f | dismissal; removal; removal from office || Absetzung f; Amtsentsetzung f; Dienstenthebung f; Amtsenthebung f.
**déstockage** m | reduction (running down) of stocks; destocking; inventory reduction [USA] || Lagerabbau m.
**destructeur** adj | destructive || zerstörend.
**destructibilité** f | destructibility || Zerstörbarkeit f.
**destructible** adj | destructible || zerstörbar.
**destructif** adj | destructive || zerstörend; vernichtend.
**destruction** f | destruction; destroying || Zerstörung f; Vernichtung f | ~ **des taudis** | slum clearance || Beseitigung f der Elendsviertel.
**désuétude** f | **tomber en** ~ | to fall into disuse || außer Gebrauch kommen.
**désuni** adj | disunited; at variance || uneinig; im Streit | **nation** ~ **e** | nation divided against itself || uneinige Nation f.
**désunion** f Ⓐ [désaccord] | disunion || Uneinigkeit f.
**désunion** f Ⓑ [opinions partagées] | division of opinion; dissension || geteilte Meinungen fpl.
**désunion** f Ⓒ [disjonction] | disjunction; separation || Trennung f.
**désunir** v Ⓐ | to disunite; to divide || uneinig machen | **se** ~ | to become disunited || sich entzweien; uneinig werden.
**désunir** v Ⓑ [disjoindre] | to disjoin; to disconnect; to separate || trennen.
**détachement** m Ⓐ [séparation] | tearing off; cutting off; detaching || Abtrennen n; Abreißen n.
**détachement** m Ⓑ [indifférence] | indifference [to] || Lossagung f [von].
**détacher** v [séparer] | to detach; to cut off; to tear off || abtrennen; abreißen | ~ **un coupon** | to detach a coupon || einen Kupon abtrennen | **se** ~ | to become detached (separated) || abgetrennt werden.
**détail** m Ⓐ [commerce de ~ (en ~)] | retail trade (business) || Kleinhandel m; Einzelhandel; Detailhandel | **en gros et au** ~ | wholesale and retail || im Groß- und Kleinhandel (Kleinverkauf) | **commerce en gros et au** ~ | wholesale and retail business (trade) || Groß- und Detailhandel m | **chiffre d'affaires du commerce de** ~ | retail sales turnover || Detailhandelsumsätze mpl | **magasin de** ~ | retail store (business); store || Einzelhandelsgeschäft n; Detailgeschäft n | **marchand au** ~ | retail dealer (merchant) (trader); retailer || Kleinhändler m; Detailhändler; Kleinverteiler m; Detaillist m | **prix de** ~ | retail price (selling price) || Kleinhandelspreis m; Kleinverkaufspreis; Detailverkaufspreis; Detailhandelspreis | **indice des prix de** ~ | retail price index || Einzelhandelspreisindex m | **vente de (au)** ~ | retail sale || Kleinverkauf m; Einzelverkauf; Detailverkauf | **le grand** ~ | the departmental store business || der Warenhaushandel.
★ **acheter au** ~ | to buy retail (by retail) || en detail kaufen; im kleinen einkaufen | **faire le** ~ | to do

retail business (trade); to retail || Kleinhandel treiben | **vendre au** ~ | to sell retail; to retail || im Kleinhandel verkaufen.

**détail** *m* Ⓑ | detail || Einzelheit *f;* genaue Beschreibung *f* | ~ **s d'exécution** | executory details || Einzelheiten bezüglich der Ausführung | **levé de** ~ | detailed survey || genaue Vermessung *f* | **menus** ~ **s** | minor (small) details || untergeordnete (unbedeutende) Einzelheiten *fpl* | **donner tous les** ~ **s** | to give full particulars || volle Einzelheiten geben (angeben) | **entrer dans le** ~ | to give a detailed account; to relate [sth.] in detail; to give details || einzeln aufführen; im einzelnen angeben; spezifizieren | **entrer dans les** ~ **s** | to go into the details || ins einzelne gehen; auf Einzelheiten eingehen | **en** ~ | in detail; detailed || ausführlich; detailliert.

**détail** *m* Ⓒ (transport) | **envoi de** ~ ; **expédition de** ~ | part-load consignment || Stückgutsendung *f* | **trafic de** ~ | part-load traffic || Stückgutverkehr *m.*

**détaillant** *m* [commerçant ~ ; marchand ~] | retail trader (dealer) (merchant); retailer || Kleinhändler *m;* Detailhändler; Einzelhändler.

**détaillé** *adj* | detailed; itemized || detailliert; spezifiziert | **état** ~ **de compte** | itemized statement of account || spezifizierter Kontoauszug | **information** ~ **e** | detailed information; full particulars *pl* || detaillierte (ausführliche) Auskunft.

**détailler** *v* Ⓐ [vendre au détail] | to retail; to sell retail; to do retail trade || im kleinen verkaufen; im Kleinverkauf vertreiben.

**détailler** *v* Ⓑ [raconter avec détail] | to relate in detail || im einzelnen angeben; detaillieren.

**détailliste** *adj* | **courtier** ~ | retail broker || Detaillistenmakler *m.*

**détaxe** *f* Ⓐ [diminution d'une taxe] | reduction of tax; tax reduction || Steuernachlaß *m.*

**détaxe** *f* Ⓑ [suppression d'une taxe] | remission of tax; tax remission || Steuererlaß *m.*

**détaxe** *f* Ⓒ [réduction des frais de transport] | reduction of carriage || Frachtermäßigung *f.*

**détaxer** *v* Ⓐ [réduire la taxe] | to reduce the tax [on sth.] || die Steuer [von etw.] herabsetzen (ermäßigen).

**détaxer** *v* Ⓑ [supprimer la taxe] | to take the tax off sth. || [etw.] von der Besteuerung ausnehmen.

**détaxer** *v* Ⓒ [réduire les frais de transport] | to reduce the carriage [on sth.] || die Fracht [von etw.] ermäßigen.

**détective** *m* | detective || Detektiv *m.*

**détenir** *v* Ⓐ [garder en possession] | ~ **qch.** | to hold (to possess) sth.; to be in possession of sth. || etw. besitzen (im Besitz haben); im Besitz von etw. sein | ~ **qch. en garantie** | to hold sth. as security || etw. als Sicherheit (als Pfand) besitzen (in der Hand haben) | ~ **un grade** | to hold a rank || einen Rang bekleiden | ~ **le record** | to hold the record || den Rekord halten.

**détenir** *v* Ⓑ [retenir] | ~ **qch.** | to withhold sth.; to keep sth. back || etw. zurückhalten (zurückbehalten).

**détenir** *v* Ⓒ [tenir en prison] | ~ **q.** | to detain sb.; to keep sb. prisoner (under arrest) || jdn. in Haft behalten.

**détente** *f* | relaxation; relaxing; loosening || Nachlassen *n.*

**détenteur** *m* | holder; possessor || Besitzer *m;* Inhaber *m* | ~ **d'actions;** ~ **de titres** | stockholder; shareholder; holder of shares || Aktionär *m;* Aktieninhaber; Inhaber von Aktien | ~ **d'un animal** | owner (keeper) of an animal || Tierhalter *m* | ~ **d'un chèque** | holder (bearer) (payee) of a cheque || Scheckinhaber; Inhaber eines Schecks | ~ **d'un effet** | holder of a bill of exchange (of a draft) || Wechselinhaber | ~ **de bonne foi** | holder in good faith; bona fide holder || gutgläubiger Besitzer | ~ **de mauvaise foi** | holder in bad faith; mala fide holder || bösgläubiger (schlechtgläubiger) Besitzer | ~ **d'un gage** | holder of a security || Pfandhalter *m;* Pfandgläubiger *m* | ~ **d'une lettre de change;** ~ **d'une traite** | holder of a bill of exchange (of a draft) || Wechselinhaber | ~ **d'obligations** | debenture holder; bondholder; bond creditor || Schuldverschreibungsinhaber; Pfandbriefinhaber; Obligationsinhaber; Obligationsgläubiger *m* | **tiers** ~ | third holder || Drittbesitzer.

**détention** *f* Ⓐ [action de détenir] | detention; possession; holding || [tatsächlicher] Besitz *m;* Inbesitzhaben *n* | ~ **d'actions** | holding of shares; shareholding || Besitz von Aktien; Aktienbesitz | ~ **d'armes** | keeping of arms || verbotener Waffenbesitz | ~ **à titre précaire** | precarious holding || Fremdbesitz | ~ **illégale** | unlawful possession || rechtswidriger Besitz.

**détention** *f* Ⓑ | detention; detainment || Vorenthaltung *f;* Zurückbehaltung *f* | **droit de** ~ | right of detention || Zurückbehaltungsrecht *n* | ~ **illégale** | detainer || unerlaubte (widerrechtliche) Vorenthaltung.

**détention** *f* Ⓒ [emprisonnement] | detention || Haft *f;* Gefangenschaft *f* | **être en état de** ~ | to be under arrest; to be detained || nicht auf freiem Fuße sein; in Haft sein | **maison de** ~ | prison; house of detention || Gefängnis *n;* Untersuchungsgefängnis | ~ **arbitraire** | illegal (false) imprisonment || Freiheitsberaubung *f* | ~ **préventive** ① | detention under remand; custody awaiting trial || Untersuchungshaft | ~ **préventive** ② | protective (preventive) custody || Schutzhaft | **mettre q. sous** ~ **préventive** | to remand sb. in custody || jdn. in Untersuchungshaft nehmen.

**détentrice** *f* | holder; bearer || Inhaberin *f.*

**détenu** *m* | prisoner; detainee || Häftling *m;* Verhafteter *m* | **évasion d'un** ~ | escape of a prisoner || Entweichen *n* eines Häftlings | ~ **condamné;** ~ **correctionnel** | convict || Strafgefangener *m* | **jeune** ~ | juvenile offender || jugendlicher Häftling | **prison des jeunes** ~ **s** | reformatory || Erziehungsanstalt *f* | ~ **politique** | political (state) prisoner ||

**détenu** *m, suite*
politischer Gefangener (Häftling) | ~ **préventif** | prisoner awaiting trial || Untersuchungsgefangener.

**détérioration** *f* Ⓐ | deterioration; deteriorating || Verschlechterung *f* | **déduction pour** ~ | deduction for depreciation || Absetzung *f* für Abnutzung | ~ **par l'usure** | depreciation || Wertminderung *f* durch Abnutzung | **payer les** ~ **s** | to pay for the wear and tear || für Abnützung bezahlen.

**détérioration** *f* Ⓑ [dépérissement] | dilapidations; damage || Verunstaltung *f;* Beschädigung *f* | **payer les** ~ **s** | to pay the damage || für die Beschädigung bezahlen.

**détériorer** *v* Ⓐ | ~ **qch.** | to make sth. worse; to worsen sth. || etw. verschlechtern | **se** ~ | to deteriorate || schlechter werden.

**détériorer** *v* Ⓑ | to damage, to cause damage to || schaden; beschädigen.

**déterminable** *adj* | determinable; to be determined || näher bestimmbar.

**déterminant** *adj* | determining; decisive || bestimmend | **cause** ~ **e** | determining cause || bestimmende Ursache *f* | **influence** ~ **e** | decisive influence || bestimmender (entscheidender) Einfluß *m* | **participation** ~ **e** | controlling interest || maßgebliche Beteiligung *f*.

**déterminatif** *adj* | determinative; defining || näher bestimmend.

**détermination** *f* Ⓐ [fixation] | determination || Bestimmung *f;* Feststellung *f* | **droit de** ~ | right to determine || Bestimmungsrecht *n* | ~ **des tendances** | trend determination || Tendenzermittlung *f*.

**détermination** *f* Ⓑ [résolution] | determination; resolution; resolve || Entschlußkraft *f* | **agir avec** ~ | to act resolutely (with determination) || entschlossen haben | **prendre une** ~ | to come to a determination || zu einem Entschluß (zu einer Entschließung) kommen; einen Entschluß fassen; sich entschließen.

**déterminé** *adj* Ⓐ [fixé; précisé] | fixed; set || festgesetzt | **dans les délais** ~ **s** | within the prescribed time limits || innerhalb der festgesetzten Fristen | **à l'intérieur de limites** ~ **es** | within certain specified limits || innerhalb fest bestimmter Grenzen.

**déterminé** *adj* Ⓑ [résolu] | resolute; determined || entschlossen | **être** ~ **à faire qch.** | to be intent on doing sth. || entschlossen sein, etw. zu tun.

**déterminé** *adj* Ⓒ [de parti pris] | firm of purpose || zielbewußt.

**déterminément** *adv* | resolutely; with determination || entschlossen.

**déterminer** *v* Ⓐ [fixer] | to determine; to fix; to settle || bestimmen; festsetzen; feststellen; bemessen | ~ **l'emplacement de qch.** | to locate sth. || etw. auffinden | **à** ~ | to be determined || noch zu bestimmen; noch festzusetzen.

**déterminer** *v* Ⓑ [décider] | to decide || entscheiden | ~ **une méthode de faire qch.** | to decide upon a method of doing sth. || eine Methode bestimmen, um etw. zu tun.

**déterminer** *v* Ⓒ [résoudre] | **se** ~ **de faire qch.** | to resolve (to determine) to do sth. (on doing sth.) || beschließen (sich entschließen) (sich entscheiden) (den Entschluß fassen), etw. zu tun.

**déterminer** *v* Ⓓ [causer] | ~ **qch.** | to cause sth.; to bring sth. about (to pass) || etw. verursachen (herbeiführen) | ~ **q. à faire qch.** | to determine (to induce) (to persuade) sb. to do sth. || jdn. veranlassen (jdn. bestimmen), etw. zu tun.

**déterrer** *v* | ~ **un corps mort** | to exhume (to disinter) a corpse || eine Leiche ausgraben (exhumieren) | ~ **qch.** | to bring sth. to light || etw. ans Tageslicht bringen.

**détitrer** *v* | ~ **une monnaie** | to lower the title of a coinage || den Feingehalt einer Münze senken | ~ **q.** | to deprive sb. of a title || jdm. seinen Titel nehmen.

**détour** *m* | deviation; roundabout (circuitous) way || Umweg *m* | **sans** ~ **; sans** ~ **s** | plainly; frankly; straightforward || offen; ohne Umschweife.

**détourné** *adj* Ⓐ | indirect; circuitous || indirekt; umschweifig | **chemin** ~ | roundabout way || Umweg *m*.

**détourné** *adj* Ⓑ [peu fréquenté] | unfrequented; out-of-the-way || entlegen.

**détournement** *m* Ⓐ [détour] | diversion; diverting || Ableitung *f;* Umleitung *f;* Ablenkung *f* | ~ **de trafic** | deflection of trade || Handelsverlagerung *f* | ~ **des textes** | circumvention of the law || Umgehung des Gesetzes; Gesetzesumgehung *f*.

**détournement** *m* Ⓑ [soustraction frauduleuse] | defraudation; embezzlement || Beiseiteschaffen *n;* Unterschlagung *f;* Veruntreuung *f* | ~ **de fonds** | misappropriation (embezzlement) (fraudulent conversion) of funds; defalcation || Unterschlagung (Veruntreuung) von Geld (von Geldern) | ~ **de deniers publics;** ~ **de deniers dans l'exercice d'une charge** | malversation; peculation; misappropriation (fraudulent conversion) of public funds || Unterschlagung (Veruntreuung) im Amt (öffentlicher Gelder); Amtsunterschlagung; Unterschleif *m;* Mißbrauch *m* (mißbräuchliche Verwendung *f*) von Staatsgeldern (von öffentlichen Geldern).

**détournement** *m* Ⓒ [séduction] | ~ **d'une mineure** | abduction of a minor || Entführung *f* einer Minderjährigen.

**détournement** *m* Ⓓ [abus] | ~ **de pouvoir** | abuse of power || Mißbrauch *m* der Amtsgewalt (der Amtsbefugnis); Amtsmißbrauch *m*.

**détournement** *m* Ⓔ [d'un avion] | hijacking || Flugzeugentführung *f*.

**détourner** *v* Ⓐ | to divert || ableiten; umleiten; ablenken | ~ **l'attention de q.** | to divert (to distract) sb.'s attention || jds. Aufmerksamkeit ablenken | ~ **un danger** | to avert a danger || eine Gefahr abwenden | ~ **q. de son dessein** | to divert (to dissuade) sb. from his design || jdn. von seinem Plan (von seinem Vorhaben) abbringen | ~ **de son de-**

**voir** | to seduce sb. away from his duty || jdn. von seiner Pflicht ablenken | **~ une femme de son mari** | to alienate a wife from her husband || eine Frau ihrem Ehemann entfremden | **se ~ d'un projet** | to abandon a plan (a scheme) || einen Plan aufgeben | **~ les soupçons** | to divert suspicion || den Verdacht ablenken.

**détourner** v Ⓑ [soustraire frauduleusement] | to abstract; to remove fraudulently || auf die Seite schaffen; beiseiteschaffen; beiseitebringen; entwenden | **~ des fonds** | to misappropriate (to embezzle) money (funds); to convert money to one's own use || Geld (Gelder) veruntreuen (unterschlagen) | **~ des fonds (deniers) publics** | to misappropriate public funds; to peculate | öffentliche Gelder unterschlagen (veruntreuen).

**détourner** v Ⓒ [séduire] | **~ une mineure** | to abduct a minor | eine Minderjährige entführen.

**détourneur** m Ⓐ [de fonds] | embezzler || Veruntreuer m.

**détourneur** m Ⓑ [voleur à la détourne] | shoplifter || Ladendieb m.

**détourneur** m Ⓒ [de mineure] | abductor || Entführer m.

**détresse** f Ⓐ | distress; destitution || Not f; Notlage f; Hilfsbedürftigkeit f | **navire en ~** | ship in distress || Schiff n in Seenot | **pavillon de ~** | flag of distress || Notflagge f | **signal de ~** | distress signal || Notsignal n.

**détresse** f Ⓑ [embarras financiers] | financial difficulties (straits) || Geldschwierigkeiten fpl; finanzielle Schwierigkeiten.

**détresse** f Ⓒ [angoisse] | grief; anguish || Kummer m; Bedrängnis f.

**détriment** m | detriment; prejudice || Nachteil m; Schaden m | **au ~ de q.** ① | to the detriment (prejudice) of sb.; to sb.'s detriment || zum Nachteil (zum Schaden) von jdm.; zu jds. Nachteil | **au ~ de q.** ② | at the expense of sb. || auf jds. Kosten | **à son seul ~** | at his own detriment || zu seinem eigenen Nachteil.

**détrônement** m | dethronement || Entthronung f; Absetzung f.

**détrôner** v | to dethrone || entthronen; absetzen.

**détrousser** v | **~ q.** | to rob (to relieve) sb. of his valuables; to rifle sb.'s pockets || jdn. ausrauben; jdn. seiner Wertsachen berauben.

**détrousseur** m | highwayman || Straßenräuber m.

**dette** f Ⓐ | debt; obligation; liability || Schuld f; Verbindlichkeit f; | **acquittement (amortissement) d'une ~** | settlement (discharge) (clearing off) of a debt || Begleichung f (Tilgung f) (Abzahlung f) einer Schuld | **action pour ~** | action (suit) for debt || Schuldklage f; Forderungsklage f | **action en libération de ~** | action for release from an obligation || Klage f auf Entlassung aus einer Schuld (Verbindlichkeit) | **allègement de la ~** | reduction of the debt || Schuldererleichterung f | **~ d'argent** | money debt || Geldschuld; Barschuld | **cession (transmission) de ~** | assignment (transfer) of a debt || Schuldübertragung f; Schuldabtretung f | **cessionnaire d'une ~** | transferee of a debt || Übernehmer m einer Schuld | **conversion d'une ~** | conversion of a debt; debt conversion || Umwandlung f einer Schuld; Schuldumwandlung | **emprisonnement pour ~** | imprisonment for debt || Schuldhaft f | **~ envers l'étranger** | foreign debt || Auslandsschuld | **~ de genre** | debt which must be paid in kind || Gattungsschuld | **~ de guerre** | war debt || Kriegsschuld | **~ d'honneur** | debt of hono(u)r || Ehrenschuld | **~ productive d'intérêts** | interest-bearing debt || verzinsliche Schuld | **~ de jeu** | play debt; gambling (gaming) debt || Spielschuld | **montant d'une ~** | amount (sum) of a debt; amount (sum) due (owed) (owing) || Schuldbetrag m; Schuldsumme f; geschuldeter Betrag | **prison pour ~s** | debtor's prison | Schuldgefängnis n | **~ de reconnaissance** | debt of gratitude || Dankesschuld | **reconnaissance de ~** | acknowledgment of a debt (of indebtedness) || Schuldanerkenntnis n; Schuldversprechen n | **action en reconnaissance de ~** | declaratory action (suit) || Klage f auf Anerkennung einer Forderung | **reconnaissance de ~ abstraite** | naked acknowledgment of debt || abstraktes Schuldanerkenntnis n | **recouvrement d'une ~** | recovery (collection) of a debt || Beitreibung f (Einziehung f) einer Forderung; Forderungsbeitreibung; Betreibung f [S] | **remise de (de la) ~** | remission of a (of the) debt || Erlaß m der Schuld; Schulderlaß | **reniement (renîment) d'une ~** | repudiation of a debt || Nichtanerkennung f einer Schuld | **reprise de ~** | taking over (assumption) of a debt || Schuldübernahme f; Übernahme einer Schuld | **~ de restitution** | liability to return (to refund) [sth.] || Rückzahlungsschuld f; Rückerstattungspflicht f | **service de la ~** | debt service (servicing) || Schuldendienst m | **~ de société** | debt of the company; partnership debt || Gesellschaftsschuld; Verbindlichkeit der Gesellschaft | **~ de la succession** | liability of the estate || Nachlaßverbindlichkeit; Nachlaßschuld | **~ à court terme; ~ exigible à court terme** | short-term debt || kurzfristige Schuld | **~ à long terme** | long-term debt || langfristige Schuld.

★ **~ active** | debt due; active debt || ausstehende Schuld; Forderung f | **~ alimentaire** | debt for maintenance || Unterhaltsschuld | **~ antérieure** | prior claim || frühere (vorhergehende) Forderung f | **~ caduque** | debt barred by limitation; statute-barred debt || verjährte Schuld | **~ chirographaire** | unsecured debt || ungesicherte (nicht bevorrechtigte) Schuld | **~ claire; ~ exigible** | liquid (due) debt || fällige Schuld | **~ liquide et exigible** | debt due for immediate payment || sofort zur Zahlung fällige Schuld | **~ liquide et exigible** ② | debt due for payment without deduction || fällige und ohne Abzug zahlbare Schuld | **~ consolidée; ~ fondée; ~ inscrite; ~ unifiée** | consolidated (funded) debt || fundierte (konsolidierte) Schuld | **~ étrangère (extérieure)** | foreign (external debt) || Aus-

**dette** *f* Ⓐ *suite*
landsschuld | ~ **flottante** | floating debt || schwebende Schuld | ~ **foncière** | rent (land) charge; charge on the land || Grundschuld; Grundbelastung *f* | ~ **gagée** | debt on pawn; secured debt || durch Pfand gesicherte Schuld; Pfandschuld | ~ **hypothécaire** | mortgage debt (charge); debt on mortgage (secured by mortgage) || Hypothekenschuld; hypothekarische Schuld | ~ **inexigible** | debt not due (not yet due) || noch nicht fällige Schuld | ~ **nationale** | national debt || Staatsschuld | ~ **obligataire** | debenture debt || Obligationenschuld | ~ **perpétuelle** | consolidated debt || persönliche Schuld; Personalschuld | ~ **portable** | debt payable at the address of the payee || Bringschuld | ~ **prescrite** | debt barred by limitation; statute-barred debt || verjährte Schuld | ~ **privilégiée** | preferential (preferred) (privileged) debt (claim) || bevorrechtigte (vorzugsweise zu befriedigende) (bevorzugte) Schuld (Forderung).
★ ~ **publique** | public (national) debt || Staatsschuld | **le grand-livre de la** ~ **publique** | the national debt register || das Staatsschuldbuch | **la** ~ **publique flottante** | the floating national debt || die schwebende Staatsschuld | **la** ~ **publique perpétuelle** | the consolidated national debt || die konsolidierte Staatsschuld.
★ ~ **quérable** | debt which must be collected at the address of the payee || Holschuld | ~ **récupérable** | recoverable debt || eintreibbare Forderung | ~ **solidaire** | joint liability || Gesamtverbindlichkeit; Gesamtschuld | ~ **viagère** | annuity debt || Leibrentenschuld; Pensionsschuld.
★ **acquitter (payer) une** ~ | to pay (to discharge) a debt || eine Schuld bezahlen (abzahlen) (tilgen) | **acquitter (payer) (s'acquitter de) ses** ~ **s** | to pay off one's debts; to get out of debt || seine Schulden abbezahlen; sich von Schulden freimachen; sich schuldenfrei machen | **acquitter une** ~ **par acomptes** | to pay off (to discharge) a debt by instalments || eine Schuld in Raten abzahlen | **amortir des** ~ **s** | to redeem (to pay off) debts || Schulden tilgen (abzahlen) (abtragen) | **avoir des** ~ **s** | to be in debt || Schulden haben; verschuldet sein | **apurer une** ~ | to clear (to settle) a debt || eine Schuld bereinigen (begleichen) | **avoir une** ~ **envers q.** | to owe sb. a debt; to be indebted to sb. || jdm. etw. schuldig sein | **n'avoir plus de** ~ **s** | to be out of debt || schuldenfrei sein | **contracter (faire) des** ~ **s** | to contract (to incur) (to make) debts; to run into debt || Schulden eingehen (machen) | **convertir une** ~ | to convert a debt || eine Schuld umwandeln | **être accablé de** ~ **s** | to be head over ears in debt || bis über die Ohren in Schulden stecken | **grevé de** ~ **s** | burdened (encumbered) with debts || mit Schulden belastet | **payer sa** ~ **à q.** | to pay one's debt to sb. || jdm. seine Schuld zahlen | **reconnaître une** ~ | to acknowledge a debt || eine Schuld anerkennen | **recouvrer (récupérer) (faire) rentrer) une** ~ | to collect (to recover) (to call in) a debt || eine Schuld einziehen (beitreiben) | **remettre la** ~ | to remit the debt || die Schuld erlassen | **exempt (franc) de** ~ **s; sans** ~ **s** | free from (of) debt; clear of debts || schuldenfrei. [VIDE: **dettes** *fpl* Ⓐ.]
**dette** *f* Ⓑ [ensemble des dettes] | indebtedness || Verschuldung *f* | **la** ~ **envers l'étranger** | the foreign indebtedness || die Auslandsverschuldung | **le total de la** ~ **envers l'étranger** | the total foreign indebtedness || die gesamte Auslandsverschuldung | **le total de la** ~ **à court terme** | the short-term indebtedness || die kurzfristige Verschuldung | **la** ~ **nationale** | the national debt (indebtedness) || die nationale Verschuldung; die Staatsschuld *f*.
**dettes** *fpl* Ⓐ | debts *pl* || Schulden *fpl* | **administration des** ~ | debt management || Schuldenverwaltung *f* | **amortissement de** ~ **(des** ~ **)** | redemption of debts; debt retirement || Schuldentilgung *f* | ~ **et créances** | assets and liabilities || Außenstände *mpl* und Verbindlichkeiten; Aktiven *npl* und Passiven | **liquidation des** ~ | liquidation (discharge) (payment) of debts || Schuldentilgung *f*; Schuldenrückzahlung *f* | **réduction des** ~ | debt reduction || Schuldenherabsetzung *f*; Schuldenminderung *f* | **responsabilité quant aux** ~ | liability for debts || Schuldenhaftung *f* | **séparation de** ~ | separation of debts || Schuldtrennung *f*; getrennte Haftung für die Schulden | ~ **actives** | accounts receivable; outstanding debts; outstandings *pl* || Außenstände *mpl*; Forderungen *fpl*; Aktivschulden *fpl* | **état des** ~ **actives** | statement of accounts receivable || Liste *f* der Außenstände | ~ **passives** | liabilities; accounts payable; debts due || Verbindlichkeiten *fpl*; Passivschulden | **état des** ~ **actives et passives** | account (summary) of assets and liabilities; statement of affairs || Aufstellung *f* der Aktiven und Passiven; Vermögensaufstellung | ~ **s commerciales** | commercial debts || kommerzielle Schulden; Warenschulden.
**dettes** *fpl* Ⓑ | burden of debts; encumbrance || Schuldenlast; Belastung mit Schulden.
**deuil** *m* Ⓐ | **papier de** ~ | black-edged paper || Trauerrandpapier *n*.
**deuil** *m* Ⓑ [cortège funèbre] | funeral procession || Leichenbegängnis *n* | **conduire le** ~ | to be chief mourner || der Hauptleidtragende sein.
**deuxième** *f* | ~ **de change** | second of exchange || Wechselsekunda *f*.
**deuxième** *adj* | ~ **hypothèque** | second mortgage || zweite Hypothek *f* | **articles de** ~ **qualité** | seconds *pl* || Waren *fpl* zweiter Qualität.
**deuxièmement** *adv* | secondly; in the second place; secondarily || zweitens; an zweiter Stelle.
**dévaliser** *v* | ~ **une maison** | to rifle a house || ein Haus ausplündern | ~ **q.** | to rob sb.; to strip sb. of his money || jdn. ausplündern (ausrauben) (seines Geldes berauben).
**dévalorisation** *f* Ⓐ | devalorization || Abwertung *f*.
**dévalorisation** *f* Ⓑ [diminution de la valeur] | fall in (loss of) value || Fallen *n* im Wert; Wertverlust *m*.

**dévaloriser** *v* | to devaluate || abwerten | **se ~** | to fall (to decrease) in value; to depreciate || im Wert sinken (fallen); an Wert verlieren.

**dévaluation** *f* | devaluation; depreciation; decline (fall) (reduction) in value; loss of value || Wertminderung *f*; Wertverringerung *f*; Abwertung *f*; Entwertung *f*; Verlust *m* an Wert | **clause de ~** | devaluation clause || Abwertungsklausel *f*; Entwertungsklausel | **~ de la monnaie; ~ monétaire** | currency (monetary) depreciation (devaluation); depreciation (devaluation) (loss of value) of the currency (of money) || Geldabwertung; Geldentwertung; Währungsabwertung; Währungsverschlechterung *f*; Geldwertverschlechterung | **~ sauvage** | uncontrolled devaluation || wilde (ungehemmte) Entwertung | **taux de ~** | rate of depreciation (of devaluation) || Abwertungssatz *m*; Entwertungssatz.

**dévaluationniste** *adj* | **politique ~** | devaluation policy || Abwertungspolitik *f*.

**dévaluer** *v* [diminuer la valeur] | to depreciate || entwerten; im Wert herabsetzen | **~ la monnaie** | to depreciate the currency || die Währung entwerten.

**devancement** *m* Ⓐ | preceding || Vorangehen *n*.

**devancement** *m* Ⓑ | out-distancing || Übertreffen *n*.

**devancer** *v* Ⓐ [précéder] | to precede || vorangehen.

**devancer** *v* Ⓑ [surpasser] | to surpass; to outdistance || übertreffen.

**devancier** *m* [prédécesseur] | predecessor; precursor || Vorgänger *m* | **nos ~ s** | our forefathers || unsere Vorfahren; unsere Ahnen.

**dévastateur** *adj* | devastating || verheerend.

**dévastation** *f* | devastation; destruction || Verheerung *f*; Verwüstung *f*.

**dévasté** *adj* | **~ par la guerre** | war-worn || vom Krieg verwüstet | **les pays ~ s** | the devastated areas || die verwüsteten Gebiete.

**dévaster** *v* | to devastate; to ravage; to lay waste || verheeren; zerstören.

**développé** *adj* | **sous- ~** | under-developed || unterentwickelt; rückständig | **les pays moins ~ s** | the less-developed countries; the ldc's || die weniger entwickelten Länder | **les pays les moins ~ s** | the least-developed countries; the lldc's || die am wenigsten entwickelten Länder.

**développement** *m* Ⓐ | development || Entwicklung *f* | **aide de ~** | development aid || Entwicklungshilfe *f* | **~ d'un commerce** | growth of a business || Entwicklung (Aufblühen *n*) eines Geschäftes | **degré de ~** | degree of development || Entwicklungsgrad *m* | **fonds de ~** | development fund || Entwicklungsfonds *m* | **~ sans heurt** | stable (smooth) (undisturbed) development || reibungslose (ungestörte) Entwicklung | **les pays en voie de ~ ; les P. V. D.** | the developing countries || die Entwicklungsländer *npl* | **les pays en voie de ~ non-producteurs de pétrole** | the non-oil-producing (non-oil) developing countries || die Entwicklungsländer ohne Ölproduktion | **les pays en voie de ~ producteurs de pétrole** | the oil-producing developing countries || die ölproduzierenden Entwicklungsländer | **phase de ~** | stage of development || Entwicklungsstadium *n*; Entwicklungsphase *f* | **~ de procédés techniques** | development of technical processes || technische Verfahrensentwicklung | **taux de ~** | rate of development || Entwicklungsrate *f* | **en voie de ~** | in process of development || in der Entwicklung begriffen.

★ **~ économique** | economic development || wirtschaftliche Entwicklung (Erschließung *f*) | **~ équilibré** | balanced development || ausgewogene Entwicklung | **~ industriel** | industrial development || industrielle Entwicklung | **~ rationnel** | rational development || Rationalisierung *f* | **le ~ technique** | the technical development (progress) || die technische Entwicklung; der technische Fortschritt.

**développement** *m* Ⓑ [explication détaillée] | detailed explanation || eingehende Darstellung *f* | **~ oral** | verbal (oral) explanation || mündliche Ausführungen *fpl*.

**développement** *m* Ⓒ [tendance] | trend || Tendenz *f*.

**développer** *v* Ⓐ | to develop || entwickeln | **~ qch. à l'excess** | to over-develop sth. || etw. überentwickeln | **~ le progrès** | to further (to promote) progress || den Fortschritt fördern | **~ un projet** | to work out (to develop) a plan || einen Plan ausarbeiten (entwickeln) | **les ressources d'une région** | to develop an area || die Bodenschätze eines Gebietes erschließen.

**développer** *v* Ⓑ [expliquer avec détail] | **~ un sujet** | to deal on a subject at great length || einen Gegenstand eingehend behandeln.

**dévêtir** *v* | **se ~ de ses biens** | to divest os. of one's property || sich seiner Habe entledigen | **se ~ d'un héritage** | to renounce a succession || eine Erbschaft ausschlagen.

**déviation** *f* Ⓐ | deviation || Abweichung *f*.

**déviation** *f* Ⓑ [de la circulation] | detour; traffic detour || Umleitung *f*; Verkehrsumleitung.

**dévier** *v* Ⓐ | to deviate || abweichen.

**dévier** *v* Ⓑ | **~ la circulation** | to detour the traffic || den Verkehr umleiten.

**devis** *m* [ **~** estimatif; **~** des travaux] | bill (estimate) of cost (of costs); estimate of charges (of expenses) || Kostenvoranschlag *m*; Kostenanschlag *m*; Baukostenvoranschlag | **~ approché** | rough (approximate) estimate (estimate of cost) || roher (ungefährer) Überschlag (Kostenüberschlag) | **dépasser le ~** | to go beyond one's estimates || den Kostenanschlag überschreiten.

**devise** *f* Ⓐ | slogan || Wahlspruch *m*; Devise *f*.

**devise** *f* Ⓑ [effet en ~] | bill in foreign currency || Wechsel *m* in fremder (ausländischer) Währung.

**devises** *fpl* Ⓐ [~ étrangères; effets de commerce payables à l'étranger] | foreign bills of exchange; bills payable in foreign currency || ausländische (in ausländischer Währung zahlbare) Wechsel *mpl*.

**devises** *fpl* Ⓑ [papier-monnaie d'un pays étranger] | foreign currency (exchange) || ausländische Zahlungsmittel *npl;* Devisen *fpl* | ~ **provenant des exportations** | foreign exchange resulting from exports || Exportdevisen | **marché des** ~ | foreign exchange market || Devisenmarkt *m* | **panier de** ~ | currency basket || Wahrungskorb *m* | **pénurie de** ~ | shortage of foreign exchange || Devisenknappheit *f* | **recettes de** ~ ; **revenu en** ~ | foreign currency receipts (revenue) || Deviseneinnahmen *fpl;* Devisenerlöse *mpl* | **réserve (stock) de** ~ | foreign exchange reserve || Devisenreserve *f;* Devisenbestand *m* | **transactions en** ~ | foreign exchange transactions || Devisengeschäfte *npl* | **transfert de** ~ | transfer of foreign exchange || Devisentransfer *m;* Transfer in Devisen.

**dévoiler** *v* | to reveal; to disclose || enthüllen; aufdecken; offenlegen | ~ **une conspiration** | to unmask a conspiracy; to defeat (to frustrate) a plot || eine Verschwörung (ein Komplott) aufdecken | ~ **une fraude;** ~ **une fourberie** | to lay bare a fraud || einen Betrug (eine Betrügerei) aufdecken | ~ **un secret** | to disclose a secret || ein Geheimnis enthüllen | **se** ~ | to come to light || ans Licht kommen; herauskommen.

**devoir** *m* Ⓐ | duty; obligation || Aufgabe *f;* Pflicht *f;* Schuldigkeit *f;* Verpflichtung *f* | **accomplissement du** ~ | performance of [one's] duty (duties) || Pflichterfüllung *f* | **dans l'accomplissement de ses** ~ **s** | in (during) the performance (in the discharge) (in the exercise) of one's duties || in Erfüllung seiner Dienstpflichten; in Ausübung seines Dienstes | **mes** ~ **s de citoyen** | my duties as a citizen || meine Pflichten als Bürger | ~ **de confraternité;** ~ **professionnel** | professional duty || Standespflicht; Berufspflicht | ~ **d'entretien;** ~ **alimentaire** | obligation to support (to maintain); duty of maintenance || Unterhaltspflicht; Unterhaltsverpflichtung | ~ **d'humanité** | obligation of humanity || Gebot *n* der Menschlichkeit | **infraction au** ~ | breach (infringement) (violation) of duty || Pflichtverletzung *f;* Pflichtwidrigkeit *f* | **infraction aux** ~ **s professionnels** | breach of professional duty (discipline) ; professional misconduct || Verfehlung *f* gegen die Standespflicht; standesrechtliches Vergehen *n;* Standesvergehen | **infraction grave aux** ~ **s professionnels** | gross professional malpractice || schwere, standesrechtliche Verfehlung *f* | **manquement au** ~ | dereliction (neglect) of duty || Pflichtvernachlässigung *f;* Pflichtverletzung *f* | **sens du** ~ | sense of duty || Pflichtgefühl *n;* Pflichtbewußtsein *n.*

★ ~ **conjugal** | conjugal duty || eheliche Pflicht | ~ **électoral** | duty (obligation) to vote || Wahlpflicht; Pflicht zu wählen | **son** ~ **impérieux** | his bounden duty || seine Pflicht und Schuldigkeit | ~ **moral** | moral obligation (duty) || moralische (sittliche) Pflicht.

★ **accomplir un** ~ | to perform a duty || eine Pflicht erfüllen | **accomplir (faire) son** ~ | to do one's duty || seine Pflicht (Schuldigkeit) tun | **s'acquitter d'un** ~ | to fulfil (to discharge) (to acquit os. of) a duty || sich einer Pflicht entledigen | **se faire un** ~ **de faire qch.** | to make it one's duty (a point of one's duty) to do sth. || es sich zur Pflicht machen, etw. zu tun | **manquer à son** ~ | to fail in one's duty || seine Pflicht(en) vernachlässigen | **son** ~ **l'y oblige** | he is in duty bound to || sein Dienst verpflichtet ihn, zu | ~ **de payer** | obligation to pay || Zahlungspflicht; Zahlungsverpflichtung | **rappeler (ramener) (remettre) q. à son** ~ | to recall sb. to his duty || jdn. an seine Pflicht erinnern | **remplir son** ~ | to fulfil one's duty || seine Pflicht erfüllen | **rentrer dans le** ~ | to return to duty || sich wieder zum Dienst melden.

★ **conformément aux** ~ **s** | in accordance with one's duties || pflichtmäßig | **contraire au** ~ | culpable || pflichtwidrig | **comme il est son** ~ ; **par** ~ | as in duty bound; from a sense of duty || pflichtbewußt; pflichtgemäß.

**devoir** *m* Ⓑ | debit || Soll *n* | **avoir et** ~ | debit and credit || Soll und Haben.

**devoir** *m* Ⓒ | **rendre ses** ~ **s à q.** | to pay one's respects to sb. || jdm. seine Aufwartung machen | **rendre à q. les derniers** ~ **s** | to pay the last hono(u)rs to sb. || jdm. die letzte Ehre erweisen.

**devoir** *m* Ⓓ | exercise; task || Aufgabe *f;* Schulaufgabe *f.*

**devoir** *v* | ~ **fidélité à q.** | to owe allegiance to sb. || jdm. Treue schulden | ~ **obéissance à q.** | to owe obedience to sb. || jdm. Gehorsam schulden | ~ **qch. à q.** | to owe sb. sth. || jdm. etw. schulden (schuldig sein); jds. Schuldner sein.

**dévolu** *m* | **tombé en** ~ | lapsed || verfallen.

**dévolu** *adj* Ⓐ | **être** ~ **à q.** | to devolve to (upon) sb. || jdm. durch Erbschaft (im Erbweg) anfallen; auf jdn. vererbt werden.

**dévolu** *adj* Ⓑ [ ~ par péremption] | lapsed || verfallen | **succession** ~ **e à l'Etat** | escheated succession || dem Staat verfallene Erbschaft | ~ **au trésor public** | escheated || dem Staat verfallen.

**dévolution** *f* Ⓐ | devolution; transmission || Übergang *m;* Anfall *m* | ~ **de l'hérédité;** ~ **de patrimoine** ① | devolution of the inheritance || Anfall der Erbschaft; Erbschaftsanfall; Erbanfall | ~ **de patrimoine** ② | passing of an estate || Anfall eines Vermögens; Vermögensanfall | ~ **du (d'un) legs** | devolution of the (of a) legacy || Anfall des (eines) Vermächtnisses; Vermächtnisanfall.

**dévolution** *f* Ⓑ [ ~ successorale] | devolution on death || Übergang *m* von Todes wegen; Übergang im Erbweg; Erbanfall; Erbgang *m.*

**dévolution** *f* Ⓒ [déchéance] | lapsing || Verfall *m* | ~ **à l'Etat** | escheat || Heimfall *m.*

**dévoué** *adj* | **votre** ~ **serviteur** | your obedient servant || Ihr gehorsamer Diener | **votre tout** ~ | yours faithfully || hochachtungsvoll.

**dévouement** *m* | ~ **à la chose publique** | public spirit || Gemeinsinn *m.*

**dévouer** *v* | se ~ à une cause | to devote os. to a cause || sich einer Sache hingeben.
**dévoyé** *adj* | pièce ~e | voucher (document) (paper) which has gone astray || Irrläufer *m*.
**dialogue** *m* | dialogue || Zwiegespräch *n;* Dialog *m*.
**dictateur** *m* | dictator || Diktator *m*.
**dictatorial** *adj* | dictatorial || diktatorisch | **pouvoir** ~ | dictatorial power || diktatorische Gewalt *f*.
**dictature** *f* | dictatorship || Diktatur *f*.
**dictée** *f* | dictation; dictating || Diktat *n;* Diktieren *n* | **écrire sous la** ~ | to take down from dictation; to write at (from) (to) dictation || Diktat aufnehmen; nach Diktat schreiben.
**dicter** *v* Ⓐ | ~ **une lettre** | to dictate a letter || einen Brief diktieren.
**dicter** *v* Ⓑ [imposer] | ~ **les conditions** | to dictate (to lay down) the terms || die Bedingungen vorschreiben (diktieren).
**dictionnaire** *m* | dictionary || Wörterbuch *n* | ~ **de poche;** ~ **portatif** | pocket dictionary || Taschenwörterbuch.
**diète** *f* | diet || Landtag *m* | ~ **fédérale** | Federal Diet || Bundesparlament *n*.
**Dieu** *m* | **acte (fait) de** ~ | act of God; fortuitous (unforeseeable) event || höhere Gewalt *f;* unabwendbares Ereignis *n;* unabwendbarer Zufall *m*.
**diffamant** *adj* | defamatory; libellous; slanderous; injurious; insulting; offending || ehrenrührig; verleumderisch; beleidigend; ehrverletzend.
**diffamateur** *m* | libeller; slanderer || Verleumder *m*.
**diffamation** *f* | defamation; libel; slander || Verleumdung *f;* Beleidigung *f;* üble Nachrede *f* | ~ **par écrit** | libel || schriftliche Beleidigung | **plainte en** ~ | action for libel (for slander); libel action || Beleidigungsklage *f;* Strafanzeige *f* wegen Beleidigung | **procès de** ~ | libel suit (action); action (proceedings *pl*) for libel (for slander) || Beleidigungsprozeß *m;* Privatklageverfahren *n* | **intenter un procès en** ~ **q.** | to bring an action for libel against sb. || gegen jdn. eine Beleidigungsklage (einen Beleidigungsprozeß) anstrengen | ~ **verbale** | slander || mündliche Beleidigung | **poursuivre q. en** ~ | to sue sb. for libel || jdn. wegen Beleidigung (wegen Verleumdung) verklagen.
**diffamatoire** *adj* | defamatory; libellous; slanderous || ehrenrührig; beleidigend | **écrit** ~ | libel || schriftliche Beleidigung *f* | **libelle** ~ | libellous pamphlet || Schmähschrift *f*.
**diffamatrice** *f* | libeller; slanderer || Verleumderin *f*.
**diffamer** *v* | ~ **q.** | to libel (to slander) sb. || jdn. verleumden (in Verruf bringen).
**différé** *adj* | **actions** ~**es** | common (ordinary) (deferred) shares (stock); shares of common stock || gewöhnliche (nicht bevorrechtigte) Aktien *fpl;* Stammaktien | **annuité** ~**e** | deferred (contingent) annuity || nach einer bestimmten Zeit fällig werdende Rente *f;* bedingte Rente | **assurance à capital** ~ **(à rente** ~**e)** | endowment insurance || Versicherung *f* auf den Erlebensfall; Erlebensversicherung | **impôt** ~ | deferred tax || gestundete Steuer *f* | **intérêt** ~ | deferred interest || nach einer bestimmten Zeit fällig werdende Zinsen *mpl* | **revenus** ~**s** | deferred income (revenue) || zurückgestellte Erträgnisse *npl*.
**différemment** *adv* | differently; in a different manner (way) || unterschiedlich; auf andere Weise.
**différence** *f* | difference || Unterschied *m;* Differenz *f* | ~ **d'âge** | difference in age; disparity in years (of age) || Altersunterschied | ~ **s de bourse** | stock exchange differences || Kursdifferenzen *fpl* | ~ **de caisse** | difference in the cash || Kassendifferenz | ~ **de change** | difference of exchange (of exchange rates); exchange difference || Kursunterschied; Kursdifferenz; Kursspanne *f;* Währungsspanne | ~ **à charge** | debit balance || Sollsaldo *m;* Debetsaldo; Debitorensaldo | **les** ~ **s de classes** | the class distinctions || die Klassenunterschiede | ~ **à décharge** | credit balance || Habensaldo *m;* Kreditsaldo | **marché de** ~ **(sur** ~**s)** | time (option) bargain; put and call || Differenzgeschäft *n* | ~ **(** ~**s) tarifaire(s) (entre les tarifs douaniers)** | tariff differentials || Zollunterschied; Unterschied(e) in den Zollsätzen.
★ ~ **en moins** | deficiency || Fehlbetrag *m;* Minderbetrag; Ausfall *m;* Manko *n* | ~ **en plus** | surplus; surplus amount || Überschuß *m;* überschießender Betrag.
★ **faire une** ~ | to differentiate; to make a difference; to distinguish || unterscheiden; einen Unterschied machen; differenzieren | **la** ~ **consiste dans ...** | the difference lies in ... || der Unterschied liegt in ... | **partager la** ~ | to split the difference || den Unterschied unter sich teilen | **partager la** ~ **en deux (en deux moitiés)** | to have the difference || die Differenz halbieren | **à la** ~ **que ... (de ...)** | with the difference that ... || mit dem Unterschiede, daß ...; zum Unterschied von.
**différenciation** *f* | differentiation || Unterscheidung *f;* Differenzierung *f*.
**différencier** *v* | to differentiate; to make a difference; to distinguish || unterscheiden; einen Unterschied machen; differenzieren.
**différend** *m* | difference; dispute; disagreement || Streitigkeit *f;* Meinungsverschiedenheit *f;* Unstimmigkeit *f;* Differenz *f* | **accommodement d'un** ~ | settlement (arrangement) of a dispute || Beilegung *f* eines Streites (einer Meinungsverschiedenheit) | **commission des** ~ **s** | arbitration board || Schlichtungskommission *f* | ~ **du travail** | labo(u)r dispute || Arbeitsstreitigkeit.
★ **accommoder (accorder) (ajuster) (appointer) (régler) (trancher) (vider) un** ~ | to settle a difference; to settle (to accommodate) (to compromise) a dispute || einen Streit (einen Streitfall) beilegen (schlichten) (erledigen) | **arbitrer un** ~ | to settle a dispute by arbitration || eine Streitsache durch Schiedsspruch erledigen | **avoir un** ~ **avec q. au sujet de qch.** | to have a difference (a dispute) with sb. about sth. || mit jdm. Streit über etw. haben

**différend** *m, suite*
(über etw. streiten) | **partager le ~ en deux** | to settle a dispute by splitting the difference || sich in einem Streit auf die Hälfte einigen.

**différent** *adj* | different || verschieden; abweichend | **à ~ es reprises** | at different times (occasions) || zu verschiedenen Zeiten (Malen) (Gelegenheiten) | **versions très ~ es** | widely different versions || weit auseinandergehende (weit von einander abweichende) Darstellungen | **être ~ de qch. par qch.** | to differ from sth. in sth. || in etw. von etw. abweichen; sich in etw. von etw. unterscheiden | **~ de** | different from (to) || verschieden von.

**différentiel** *adj* | **droit ~** | differential duty || Staffelzoll *m* | **tarif ~** | flexible (graduated) tariff || Staffeltarif *m;* Stufentarif.

**différer** *v* Ⓐ [être différent] | to differ || sich unterschieden; abweichen | **~ d'opinion** | to differ in opinion; to be of different opinion || anderer Ansicht (Meinung) sein | **~ de qch. par qch.** | to differ from sth. in sth. || in etw. von etw. abweichen; sich in etw. von etw. unterscheiden.

**différer** *v* Ⓑ [remettre; retarder] | to defer; to delay; to postpone || aufschieben; verzögern | **~ l'échéance d'un effet** | to prolongate (to renew) a bill of exchange || einen Wechsel prolongieren | **sans ~** | without delay; immediately || ohne Verzug; unverzüglich.

**difficile** *adj* | difficult || schwierig | **d'accomplissement ~** | difficult of accomplishment (to accomplish) || schwer auszuführen (zu verwirklichen) | **cas ~** | difficult (hard) case || schwieriger (komplizierter) Fall *m* | **d'écoulement ~** | hard (difficult) to sell || schwer absetzbar (abzusetzen) | **entreprise ~** | difficult task (enterprise) || schwierige (heikle) Aufgabe *f*.

**difficilement** *adv* | with difficulty || mit Schwierigkeit.

**difficulté** *f* | **aborder une ~** | to tackle (to deal with) a difficulty || eine Schwierigkeit anpacken.

**difficultés** *fpl* Ⓐ | difficulties || Schwierigkeiten *fpl* | **~ d'approvisionnement** | difficulties of supply || Versorgungsschwierigkeiten | **~ dans l'écoulement** | marketing difficulties || Absatzschwierigkeiten | **~ insurmontables** | insurmountable difficulties || unüberwindliche Schwierigkeiten | **aplanir (lever) (éliminer) des ~** | to remove difficulties || Schwierigkeiten beheben (beseitigen) | **élever (faire) des ~** | to raise (to make) difficulties || Schwierigkeiten machen (bereiten) | **être hérissé de ~** | to bristle with difficulties; to be full of (fraught with) difficulties || von Schwierigkeiten strotzen; voll von Schwierigkeiten sein | **se heurter à des ~ sérieuses** | to meet with serious difficulties || auf ernstliche Schwierigkeiten stoßen | **surmonter des ~** | to overcome (to bridge) (to surmount) difficulties || Schwierigkeiten überwinden.

**difficultés** *fpl* Ⓑ [différends; contestations] | arguments || Streitigkeiten *fpl;* Differenzen *fpl*.

**diffuser** *v* | to spread || verbreiten | **~ un discours** | to broadcast a speech || eine Rede durch Rundfunk übertragen | **~ par radio** | to broadcast by wireless || durch Rundfunk verbreiten.

**diffusion** *f* | spreading || Verbreitung *f* | **~ d'un discours** | broadcasting of a speech || Übertragung *f* einer Rede durch den Rundfunk | **radio-~** | wireless broadcasting; broadcasting by wireless || Verbreitung durch (durch den) Rundfunk; Rundfunkübertragung.

**digérer** *v* | to digest || einen Auszug machen | **~ des lois** | to tabulate laws || Auszüge *mpl* aus Gesetzen machen.

**digeste** *m* | digest || Auszug *m*.

**digital** *adj* | **empreinte ~ e** | fingerprint || Fingerabdruck *m*.

**digne** *adj* | worthy || wert; würdig | **~ de crédit** | worthy of credit || kreditwürdig; kreditfähig | **~ d'éloges** | praiseworthy || lobenswert | **~ d'estime; ~ de respect** | estimable; worthy of esteem; worthy (deserving) of respect || achtungswürdig; schätzenswert | **~ de foi** ① | worthy of belief; trustworthy || glaubwürdig | **~ de foi** ② | credible || glaubhaft | **être ~ de récompense** | to deserve a reward || eine Belohnung verdienen; wert sein, belohnt zu werden | **~ de remarque** | noteworthy; worthy of remark (of being mentioned) || wert, bemerkt zu werden; bemerkenswert; erwähnenswert | **être ~ de qch.** | to be worthy of sth. || einer Sache würdig sein; etw. verdienen.

**dignement** *adv* | deservedly || verdientermaßen | **récompenser q. ~** | to reward sb. adequately || jdn. angemessen entschädigen.

**dignitaire** *m* | dignitary || Würdenträger *m*.

**dignité** *f* | dignity; honorary office || Würde *f;* Ehrenamt *n* | **~ de chancelier** | dignity of chancellor || Kanzlerwürde | **~ héréditaire** | hereditary dignity || erbliche Würde.

**digraphie** *f* | bookkeeping (accounting) by double entry; double-entry bookkeeping || doppelte Buchführung *f*.

**digresser** *v* | to digress from the subject || vom Gegenstand (vom Thema) abschweifen.

**digression** *f* | digression (departure) from the subject || Abschweifung *f* vom Thema | **faire une ~** | to digress from the subject || vom Gegenstand (vom Thema) abschweifen | **se perdre dans des ~ s** | to lose os. in digressions || sich in Abschweifungen verlieren.

**dilapidateur** *m* Ⓐ [gaspilleur] | spendthrift || Verschwender *m*.

**dilapidateur** *m* Ⓑ [détourneur] | peculator || Veruntreuer *m;* Unterschlager *m*.

**dilapidateur** *adj* Ⓐ [gaspilleur] | spendthrift; squandering || verschwenderisch; vergeudend.

**dilapidateur** *adj* Ⓑ [détournant] | peculating || unterschlagend.

**dilapidation** *f* Ⓐ [gaspillage] | squandering; dilapidation; dissipation || Verschwendung *f;* Verschleuderung *f;* Vergeudung *f*.

**dilapidation** *f* Ⓑ [détournement] | peculation; mis-

appropriation ‖ Veruntreuung *f;* unrechtmäßige Aneignung *f;* Unterschlagung *f.*

**dilapider** *v* Ⓐ [dissiper; gaspiller] | to squander; to dilapidate; to dissipate ‖ verschwenden; verschleudern; vergeuden.

**dilapider** *v* Ⓑ [détourner à son profit] | to peculate; to misappropriate ‖ veruntreuen; sich aneignen; unterschlagen.

**dilatoire** *adj* | **exception ~** | dilatory plea ‖ aufschiebende (dilatorische) Einrede *f.*

**diligemment** *adv* Ⓐ [avec soin] | diligently; industriously ‖ gewissenhaft; sorgfältig.

**diligemment** *adv* Ⓑ [avec promptitude] | promptly ‖ promt.

**diligence** *f* Ⓐ [application] | application, diligence; industry ‖ Gewissenhaftigkeit *f* | **travailler avec ~** | to work diligently ‖ sorgfältig (gewissenhaft) arbeiten.

**diligence** *f* Ⓑ [soin] | care ‖ Sorgfalt *f* | **~ qu'on apporte ordinairement** | ordinary care ‖ verkehrsübliche (im Verkehr übliche) Sorgfalt.

**diligence** *f* Ⓒ [promptitude dans l'exécution] | dispatch; promptitude (promptness) of execution ‖ schnelle (prompte) Erledigung *f* | **en toute ~** | with all possible dispatch ‖ so prompt als möglich.

**diligence** *f* Ⓓ [demande] | proceedings *pl* ‖ Betreiben *n;* Vorgehen *n* | **faire des (ses) ~s contre q.** | to take proceedings against sb. ‖ gegen jdn. vorgehen | **à la ~ de q.** | at the instigation of sb.; at the suit of sb; on sb.'s initiative ‖ auf Betreiben von jdm.

**diligent** *adj* Ⓐ | industrious; diligent ‖ fleißig; sorgfältig | **soins ~s** | assiduous care ‖ peinliche Sorgfalt *f.*

**diligent** *adj* Ⓑ | prompt; speedy ‖ prompt | **la partie la plus ~ e** | the prosecuting part ‖ die betreibende Partei.

**diligenter** *v* | **~ une affaire** | to press on with a matter ‖ eine Sache mit Nachdruck betreiben.

**diluer** *v* | **~ le capital; ~ le capital-actions** | to water the stock (the capital stock) ‖ das Kapital (das Aktienkapital verwässern.

**dilution** *f* | **~ du capital; ~ du capital-actions** | watering of the stock (of the capital stock) ‖ Verwässerung *f* des Kapitals (des Aktienkapitals).

**dîme** *f* | tithe ‖ [der] Zehnte | **lever la ~ sur qch.** | to levy tithes on sth.; to tithe sth. ‖ etw. mit einem Zehnten belegen.

**dimension** *f* | dimension; size ‖ Ausdehnung *f;* Größe *f* | **de ~s ordinaires** | of ordinary size ‖ von Normalgröße | **prendre les ~s de qch.** | to take the measurements of sth.; to size up sth. ‖ von etw. Maß (die Maße) nehmen | **prendre ses ~s** | to take one's precautions ‖ seine Vorkehrungen *fpl* treffen.

**dîmer** *v* | to levy tithe (tithes) ‖ einen Zehnten erheben.

**diminuer** *v* Ⓐ [amoindrir] | to reduce; to lower; to lessen ‖ herabsetzen; vermindern; reduzieren | **~ sa dépense; ~ ses dépenses** | to reduce (to cut down) (to curtail) one's expenses ‖ seine Ausgaben einschränken (vermindern) | **~ les impôts** | to reduce the taxes ‖ die Steuern herabsetzen (senken) | **~ les prix** | to reduce (to lower) (to bring down) prices ‖ die Preise herabsetzen (reduzieren) | **~ la tension** | to relieve the tension ‖ die Lage entspannen | **~ q. aux yeux du public** | to lower sb. in the eyes of the public ‖ jdn. in den Augen der Öffentlichkeit herabsetzen.

**diminuer** *v* Ⓑ [devenir moindre] | to diminish; to decrease ‖ abnehmen; geringer werden.

**diminuer** *v* Ⓒ [baisser] | to fall; to fall off; to drop off ‖ sinken; absinken.

**diminuer** *v* Ⓓ [rabaisser] | to abate ‖ nachlassen.

**diminution** *f* Ⓐ [amoindrissement] | decrease; reduction ‖ Herabsetzung *f;* Verminderung *f* | **action en ~** | action for reduction ‖ Klage *f* auf Minderung (auf Herabsetzung); Minderungsklage | **~ de la demande** | reduced demand ‖ verringerte Nachfrage *f* | **~ des dépense** | reduction (cutting down) (curtailing) of expenses ‖ Verminderung der Ausgaben | **~ de l'impôt** | reduction of the tax; tax reduction ‖ Steuerermäßigung *f* | **~ des impôts** | lowering of the taxes; reduction in taxation ‖ Senkung *f* (Herabsetzung *f*) der Steuern (der Besteuerung); Steuersenkung | **~ de prix; ~ sur le prix** | reduction of price; price reduction; cut in prices ‖ Preisherabsetzung; Preisermäßigung; Preisminderung | **action en ~ de prix** | action for reduction of price ‖ Klage *f* auf Minderung des Preises; Preisminderungsklage | **~ de tension** | relief of tension ‖ Nachlassen *n* der Spannung; Entspannung *f* | **~ de valeur** | reduction of value; depreciation ‖ Wertminderung.

**diminution** *f* Ⓑ [rabais] | reduction; allowance; rebate ‖ Nachlaß *m;* Rabatt *m;* Preisnachlaß *m* | **faire une ~ sur une facture** | to allow a rebate (a discount) on a bill (on an account) ‖ auf eine Rechnung einen Nachlaß (einen Rabatt) gewähren.

**diminution** *f* Ⓒ [baisse] | diminution; falling off; drop ‖ Sinken *n;* Fallen *n* | **marges bénéficiaires en ~** | contracting profit margins ‖ schrumpfende Gewinnspannen *fpl.*

**diminution** *f* Ⓓ [rabaissement] | abatement ‖ Nachlassen *n.*

**diplomate** *m* | diplomat ‖ Diplomat *m* | **conférence de ~s** | diplomatic conference ‖ Diplomatenkonferenz *f.*

**diplomate** *adj* | diplomatic ‖ diplomatisch.

**diplomatie** *f* Ⓐ | diplomacy ‖ Diplomatie *f.*

**diplomatie** *f* Ⓑ [service diplomatique] | diplomatic service ‖ diplomatischer Dienst *m* | **entrer dans la ~** | to enter the diplomatic service ‖ in den diplomatischen Dienst eintreten.

**diplomatique** *adj* Ⓐ | diplomatic ‖ diplomatisch | **agent ~** | diplomatic agent ‖ diplomatischer Vertreter *m* | **conférence ~; réunion ~** | diplomatic conference ‖ Diplomatenkonferenz *f* | **le corps ~** | the diplomatic corps (body) ‖ das diplomatische Korps | **démarches ~s** | diplomatic steps ‖ diplomatische Schritte *mpl* | **dans les milieux ~s** | in di-

**diplomatique** *adj* Ⓐ *suite*
plomatic circles || in diplomatischen Kreisen *mpl* | **protection** ~ | diplomatic protection || diplomatischer Schutz *m* | **relations** ~ **s** | diplomatic relations || diplomatische Beziehungen *fpl* [VIDE: **relations** *fpl* Ⓐ)] | **représentant** ~ | diplomatic representative || diplomatischer Vertreter *m* | **représentations** ~ **s** | diplomatic representations || diplomatische Vorstellungen *fpl* | **par la voie** ~ | through diplomatic channels; through the ordinary channels of diplomacy || auf diplomatischem Wege.
**diplomatique** *adj* Ⓑ [habile; adroit] | with adroitness; with tact || mit Geschick; mit Takt | **réponse** ~ | diplomatic (non-committal) answer || diplomatische (zu nichts verpflichtende) Antwort *f*.
**diplôme** *m* | diploma; certificate || Diplom *n;* Zeugnis *n* | ~ **de capacité** | certificate of qualification; qualifiying certificate || Befähigungsnachweis *m* | ~ **d'honneur** | certificate of hono(u)r || Ehrendiplom.
**diplômé** *adj* | certificated || diplomiert; Diplom ...
**diplômer** *v* | ~ **q.** | to grant a diploma (a certificate) to sb. || jdm. ein Diplom ausstellen.
**dire** *m* | statement; assertion; allegation || Erklärung *f;* Behauptung *f;* Einlassung *f* | **selon (d'après) son** ~ ; **d'après son propre** ~ ; **d'après ses** ~ **s** | according to his own statement (statements); by his own account || nach seinen eigenen Angaben (Behauptungen) (Erklärungen) | **selon** ~ **d'expert (d'experts)** | according to expert opinion || nach Angabe (nach Angaben) der Sachverständigen.
**dire** *v* | ~ **droit** | to administer justice || rechtsprechen; Recht sprechen | ~ **pour droit** | to state the law; to give a ruling || eine Gerichtsentscheidung erlassen | ~ **la vérité** | to speak the truth || die Wahrheit sagen | ~ **la vérité, toute la vérité, et rien que la vérité** | to speak (to tell) the truth, the whole truth, and nothing but the truth || die Wahrheit sagen, nichts verschweigen und nichts hinzufügen.
**direct** *adj* | direct || unmittelbar; direkt | **billet** ~ | through ticket || durchgehende (direkte) Fahrkarte *f* | **communication** ~ **e** | direct line || direkte Verbindung *f* | **en contradiction** ~ **e** | in direct contradiction || in direktem Widerspruch (Gegensatz) | **contribution** ~ **e; impôt** ~ | direct (assessed) tax || direkte (veranlagte) Steuer *f* | **contributions** ~ **es** | direct taxation || direkte Besteuerung *f* | **de façon** ~ **e ou in** ~ **e** | directly or indirectly || unmittelbar oder mittelbar; direkt oder indirekt | **en ligne** ~ **e** | in the direct line || in gerader Linie [VIDE: **ligne** *f* Ⓐ] | **preuve** ~ | direct evidence || unmittelbarer Beweis *m* | **train** ~ | through train || durchgehender Zug *m*.
**directement** *adv* | directly; immediately; exactly || direkt; inmittelbar | **témoignages** ~ **contradictoires** | directly conflicting evidence || sich direkt widersprechende (genau entgegengesetzte) Zeugenaussagen *fpl* | **contrôler qch.** ~ **ou in** ~ | to control sth.

directly or indirectly || etw. mittelbar oder unmittelbar kontrollieren.
**directeur** *m* Ⓐ | manager; director; governor; head || Vorsteher *m;* Vorstand *m;* Leiter *m;* Direktor *m* | ~ **de banque** | manager of a bank; bank manager || Bankdirektor | **cabinet de (du)** ~ | manager's office || Direktionsbüro *n;* Geschäftsleitung *f;* Direktion *f* | ~ **des contributions directes** | commissioner of taxes || Vorsteher des Finanzamtes | ~ **général des douanes** | chairman of the Board of Customs || Vorstand des Hauptzollamtes | **fonctions (poste) de** ~ | directorate; directorship || Posten *m* (Stelle *f*) (Amt *n*) als Leiter (als Direktor) | ~ **de la Monnaie** | mint-master; warden of the mint || Leiter (Direktor) der Münzstätte; Münzwardein *m* | ~ **des postes** | postmaster || Postdirektor | ~ **général des postes** | postmaster general || Generalpostmeister | ~ **d'une société** | manager of a company; company manager (director) || Geschäftsführer (Direktor) einer Gesellschaft | **sous-** ~ ; **vice-** ~ | assistant manager; sub-manager; deputy manager || Sub-Direktor; Vize-Direktor [S] | ~ **de succursale** | branch manager || Filialleiter | ~ **d'usine** | factory (works) manager || Fabrikdirektor; Werksleiter.
★ ~ **commercial** | sales (business) (commercial) manager || Verkaufsdirektor; Verkaufsleiter | ~ **général** | director-general || Generaldirektor *m* | ~ **général adjoint** | deputy director-general || stellvertretender Generaldirektor | **président** ~ **général; P. D. G.** | chairman and managing director || Vorstandsvorsitzender *m;* Vorsitzender und geschäftsführender Direktor | ~ **gérant** | managing director | leitender Direktor | ~ **intérimaire** | acting manager || stellvertretender Direktor (Leiter) | ~ **régional** | district manager; regional director (manager) || Bezirksleiter; Bezirksdirektor | ~ **technique** | managing engineer || leitender Ingenieur; Chefingenieur; technischer Leiter.
**directeur** *m* Ⓑ [d'une école] | headmaster || Schulleiter *m;* Rektor *m*.
**directeur** *adj* | managing; directing || leitend; geschäftsleitend | **administrateur** ~ | managing director; general (business) manager; manager || geschäftsleitender (geschäftsführender) Direktor *m;* Geschäftsführer *m*.
**direction** *f* Ⓐ [gestion] | management; direction || Leitung *f;* Direktion *f* | ~ **d'une affaire** | management of an affair || Führung *f* (Leitung) einer Sache | **comité de** ~ ①; **comité directeur** ① | managing (management) (executive) committee || geschäftsführender (geschäftsleitender) Ausschuß *m* | **comité de** ~ ②; **comité directeur** ② | steering committee (board) || Lenkungsausschuß *m* | **comité de** ~ ③; **comité directeur** ③ | managing board; board of managers (of management) || Geschäftsführung *f;* Geschäftsleitung *f;* Direktorium *n;* Direktion *f* | **membre du comité de** ~ ① | member of the managing (executive) committee || Mitglied *n* des geschäftsleitenden Ausschusses | **membre du**

**comité de ~ ②** | member of the board of managers (of management) (of the managing board) || Mitglied *n* der Geschäftsleitung (der Direktion) (des Direktoriums) | **~ des créanciers** | committee (board) of creditors || Gläubigerausschuß *m* | **~ des débats** | presiding over the trial || Verhandlungsleitung *f* | **~ de l'entreprise** | factory (works) management || Fabrikleitung; Werksleitung | **~ d'un journal** | editorship of a newspaper || Redaktion *f* einer Zeitung | **~ d'un parti** | leadership of a party || Führung *f* einer Partei; Parteiführung | **~ des prix** | price control; control of prices || Preislenkung *f* | **lieu de la ~ (siège de ~) effective** | place (domicile) of actual control an management || Ort *m* (Sitz *m*) der tatsächlichen Leitung | **~ d'une société** | management of a company || Geschäftsführung *f* (Geschäftsleitung *f*) (Direktion *f*) einer Gesellschaft | **traité de ~** | management (managership) agreement || Vertrag *m* zur Übertragung der Geschäftsleitung (der Geschäftsführung); Geschäftsleitungsvertrag.
★ «**Nouvelle ~**» | under new management || unter neuer Leitung | **sous la ~ de** | under the direction of || unter Leitung von.
**direction** *f* ⓑ [unité administrative] | directorate || Direktion *f* | **~ générale** | directorate general || Generaldirektion.
**direction** *f* ⓒ [les administrateurs] | **la ~** | the board of directors (of managers) (of management) || der Vorstand; der Verwaltungsrat; das Direktorium.
**direction** *f* ⓓ [le personnel de la ~] | **la ~** | the administrative staff || die Angestellten (das Personal) des Direktionsbüros.
**direction** *f* ⓔ [bureau] | manager's office; offices of the board || Direktionsbüro; Direktion.
**direction** *f* ⓕ [d'une école] | headmastership || Schulleitung; Rektorat.
**direction** *f* ⓖ [sens du mouvement] | direction || Richtung *f* | **dans la ~ de** | in the direction of || in der Richtung von (auf) (nach).
**directions** *fpl* | directions; instructions || Anweisungen *fpl*; Instruktion *fpl*; Direktiven *fpl*.
**directive** *f* ⓐ | rule; line | Richtlinie *f* | **~s politiques** | main (general) lines of policy || Richtlinien der Politik.
**directive** *f* ⓑ [CEE] | **~** | directive || Richtlinie *f* | **~ de base** | basic (original) (parent) directive || Grundrichtlinie | **~ cadre** | framework directive || Rahmenrichtlinie | **~ du Conseil** | Council Directive || Richtlinie des Rates || **le Conseil et la Commission arrêtent des ~s** | the Council and the Commission shall issue directives || der Rat und die Kommission erlassen Richtlinien | **la Commission fixe, par voie de ~s** | the Commission shall determine by means of directives... || die Kommission bestimmt durch Richtlinien... || **le Conseil statue par voie de ~s** | the Council shall issue directives || der Rat erläßt Richtlinien | **proposition de ~** | proposal for a directive || Vorschlag für eine Richtlinie.

**directive** *f* ⓒ [instruction] | directive || Weisung *f*; Direktive *f* | **~s de négociations** | negotiating directives (brief) || Verhandlungsmandat *n*; Verhandlungsrichtlinien *fpl*.
**directives** *fpl* | instructions; directions; rules of conduct || Verhaltungsmaßregeln *fpl*; Direktiven *fpl*.
**directorial** *adj* | managing; directing; managerial || leitend; geschäftsführend.
**directorat** *m* | managership; directorship; directorate || Posten *m* (Stelle *f*) als Direktor; Geschäftsführung *f*; Geschäftsleitung *f* | **~ d'une banque** | managership of a bank || Direktion *f* (Leitung *f*) einer Bank | **pendant son ~** | during his managership || unter (während) seiner Geschäftsführung.
**directrice** *f* ⓐ | manageress; directress || Leiterin *f*; Geschäftsführerin *f*.
**directrice** *f* ⓑ [d'une école] | headmistress || Schulleiterin *f*.
**directrice** *adj* | managing; directing; guiding; leading || leitend; geschäftsführend; führend | **idée ~** | leading idea || Leitgedanke *m*; Leitmotiv *n* | **puissance ~** | directing power || treibende Kraft *f* | **valeurs ~s** | leading stocks || führende Werte *mpl*.
**dires** *mpl* | depositions || Aussagen *fpl*.
**dirigé** *adj* ⓐ | **mal ~** | misdirected; mismanaged || schlecht geführt (geleitet).
**dirigé** *adj* ⓑ [contrôlé] | **distribution ~e** | controlled distribution || Absatzlenkung *f* | **économie ~e** | controlled economy || gelenkte Wirtschaft *f*; Planwirtschaft | **exportation ~e** | controlled exports || Exportlenkung *f* | **monnaie ~e** | controlled (managed) currency || kontrollierte Währung *f* | **production ~e** | planned production || [staatlich] geplante Produktion *f*.
**dirigeant** *m* | leader || Leiter *m* | **les ~s** ① | the rulers || die Herrscher *mpl* | **les ~s** ②; **les classes dirigeantes** | the ruling (governing) classes || die herrschenden Klassen *fpl*; die Herrschenden *mpl*.
**dirigeant** *adj* | directing; leading || leitend; führend | **les hommes d'Etat ~s** | the leading statesmen || die führenden Staatsmänner | **les personnalités ~es** | the leaders || die führenden Persönlichkeiten | **position ~e** | executive office || leitende Stellung.
**diriger** *v* ⓐ | to manage; to direct || leiten; führen | **~ les affaires pendant l'absence de q.** | to carry on during sb.'s absence || die Geschäfte in jds. Abwesenheit weiterführen | **~ les débats** | to be in the chair; to preside || den Vorsitz führen | **~ un journal** | to edit a newspaper || eine Zeitung herausgeben | **~ la production** | to control production || die Erzeugung lenken | **mal ~ qch.** | to misdirect (to mismanage) sth. || etw. schlecht führen.
**diriger** *v* ⓑ | to drive [a vehicle] || [ein Fahrzeug] lenken (führen).
**diriger** *v* ⓒ | to steer [a ship] || [ein Schiff] steuern.
**dirigisme** *m* | system of state (government) control || staatliche (behördliche) Lenkung *f* (Kontrolle *f*) | **~ économique** ① | system of state-controlled economy || System der staatlichen Wirtschaftslen-

**dirigisme** *m, suite*
kung | ~ **économique** ② | economic planning ‖ Wirtschaftsplanung *f.*
**dirigiste** *m* | partisan of state control (of state-controlled economy) ‖ Anhänger *m* der staatlichen Lenkung (Wirtschaftslenkung).
**dirigiste** *adj* | **mesure ~ de l'Etat** | measure of state control ‖ Maßnahme *f* staatlicher Lenkung (Kontrolle).
**dirimant** *adj* | diriment; nullifying ‖ aufhebend; trennend; vernichtend | **empêchement ~ de mariage** | diriment impediment to marriage ‖ trennendes Ehehindernis *n.*
**dirimer** *v* | to nullify; to invalidate ‖ aufheben; ungültig machen | **~ un contrat** | to invalidate an agreement ‖ einen Vertrag annullieren (für ungültig erklären).
**discale** *f* [déchet de poids] | loss of weight; shrinkage ‖ Gewichtsabgang *m;* Gewichtsschwund *m;* Gewichtsverlust *m.*
**discaler** *v* | to lose weight ‖ an Gewicht verlieren.
**discernable** *adj* | discernible ‖ unterscheidbar.
**discernement** *m* | discernment; judgment ‖ Unterscheidungsvermögen *n;* Einsicht *f;* Verständnis *n* | **âge de ~** | age of discretion ‖ unterscheidungsfähiges Alter *n* | **manque de ~** | indiscrimination ‖ mangelndes Unterscheidungsvermögen | **le ~ nécessaire** | the requisite discernment ‖ die erforderliche Einsicht.
**discerner** *v* | to discern; to distinguish ‖ unterscheiden; erkennen | **capable de ~** | capable to discern ‖ unterscheidungsfähig; zurechnungsfähig.
**disciplinable** *adj* | disciplinable; disciplinary ‖ disziplinarisch; der Disziplin unterworfen.
**disciplinaire** *adj* | disciplinary; disciplinable ‖ disziplinarisch | **action ~; procédure ~; poursuites ~s** | disciplinary proceedings ‖ Anklage *f* vor der Disziplinarbehörde; Disziplinarverfahren *n* | **amende ~; peine ~** | exacting penalty ‖ Ordnungsstrafe *f;* Erzwingungsstrafe | **chambre ~** | disciplinary board ‖ Disziplinarkammer *f* | **être juge ~** | to have disciplinary power ‖ die Disziplinargewalt haben | **jugement ~** | judgment given by the court of discipline ‖ Disziplinarurteil *n* | **juridiction ~** | disciplinary jurisdiction ‖ Disziplinargerichtsbarkeit *f* | **mesure ~** | disciplinary measure ‖ disziplinäre Maßnahme *f* | **pouvoir ~** | disciplinary power ‖ Disziplinargewalt *f* | **punition ~** | disciplinary punishment ‖ disziplinarische Bestrafung *f* | **répression ~; sanction ~** | disciplining ‖ disziplinäre Ahndung *f* (Verfolgung *f*) | **par voie ~** | disciplinarily; by way of disciplinary proceedings ‖ im (auf dem) Disziplinarwege.
**disciplinairement** *adv* | disciplinarily; by way of disciplinary proceedings ‖ im (auf dem) Disziplinarwege | **être frappé ~** | to be punished by disciplinary measures ‖ disziplinär geahndet werden.
**discipline** *f* | discipline ‖ Disziplin *f* | **chambre (conseil) de ~** | disciplinary board; court (board) of discipline ‖ Disziplinarkammer *f;* Disziplinarhof

*m* | **infraction à la ~** | disciplinary (disciplinable) offense; breach of discipline ‖ Disziplinarvergehen *n* | **peine de ~** | disciplinary penalty ‖ Disziplinarstrafe *f;* disziplinarische Bestrafung *f* | **pouvoir de ~** | disciplinary power ‖ Disziplinargewalt *f.*
★ **~ professionnelle** | professional discipline (ethics *pl*) ‖ Wahrung *f* der Berufspflichten (der Standespflichten); Standesdisziplin *f* | **~ rigoureuse** | strict discipline ‖ strenge Disziplin.
★ **garder (maintenir) la ~** | to keep (to maintain) discipline ‖ die Disziplin aufrechterhalten | **maintenir q. dans (soumettre q. à) la ~** | to keep sb. under discipline ‖ jdn. unter Disziplin halten.
**discipliné** *adj* | well-disciplined ‖ wohldiszipliniert.
**discipliner** *v* | to discipline; to bring under discipline ‖ disziplinieren; disziplinär ahnden.
**discontinu** *adj* | interrupted ‖ unterbrochen.
**discontinuation** *f* | discontinuance; interruption ‖ Unterbrechung *f* | **sans ~** | without interruption; uninterrupted ‖ ohne Unterbrechung; ununterbrochen.
**discontinuer** *v* | to discontinue; to interrupt ‖ unterbrechen.
**disconvenance** *f* | disparty; dissimilarity ‖ Mißverhältnis *n;* Nichtübereinstimmung *f;* Mangel *m* an Übereinstimmung | **~ d'âge** | disproportion in age ‖ Altersunterschied *m;* Mißverhältnis im Alter.
**disconvenant** *adj* | disproportionate ‖ unverhältnismäßig.
**disconvenir** *v* | **~ de qch.** | not to agree with sth. ‖ mit etw. nicht übereinstimmen.
**discordance** *f* | disagreement ‖ Nichtübereinstimmung *f* | **~ d'opinions** | difference of opinion ‖ Meinungsverschiedenheit *f.*
**discordant** *adj* | conflicting ‖ nicht übereinstimmend.
**discorde** *f* | discord ‖ Uneinigkeit *f* | **semer la ~** | to sow the seeds of discord ‖ Zwietracht säen.
**discours** *m* | speech; address ‖ Rede *f;* Ansprache *f* | **~ de clôture** | closing speech ‖ Schlußrede; Schlußansprache | **~ de début; premier ~** | maiden speech ‖ Jungfernrede | **~ d'ouverture** | opening speech (address) ‖ Eröffnungsrede; Eröffnungsansprache | **~ du trône** | speech from the throne ‖ Thronrede.
★ **~ électoral** | election address (speech); campaign speech ‖ Wahlrede | **~ inaugural** | inaugural address (speech) ‖ Antrittsrede | **~ présidentiel** | presidential address ‖ Ansprache des Präsidenten | **faire (prononcer) un ~** | to make (to deliver) a speech ‖ eine Rede (eine Ansprache) halten.
**discours-programme** *m* | program(me) speech ‖ Programmrede *f.*
**discrédit** *m* | discredit; disrepute ‖ Mißkredit *m;* Verruf *m* | **tomber dans le ~** | to fall into discredit (into disrepute) ‖ in Mißkredit (in Verruf) kommen | **faire tomber qch. dans le ~** | to bring sth. into disrepute (to discredit sth.) ‖ etw. in Mißkredit (in Verruf) bringen.
**discréditer** *v* | to discredit; to bring into disrepute ‖ in

Mißkredit bringen; diskreditieren | **se ~** | to fall into discredit ‖ in Mißkredit fallen.
**discret** *adj* | discreet ‖ verschwiegen; diskret.
**discrètement** *adv* | discreetly; with discretion ‖ in verschwiegener Weise; mit Diskretion.
**discrétion** *f* Ⓐ [retenue judicieuse] | discretion; discretionary power ‖ Ermessen *n;* Belieben *n* | **abus de ~** | abuse of discretion ‖ Mißbrauch *m* des Ermessens | **abuser de sa ~** | to abuse one's discretion ‖ sein Ermessen mißbrauchen | **mettre de la ~ dans qch.** | to use discretion in sth. ‖ bei etw. Rücksicht üben | **user de qch. avec ~** | to use sth. moderately (with moderation) ‖ etw. mit Maß (mit Zurückhaltung) gebrauchen (verwenden) | **à la ~ de q.** | at sb.'s discretion ‖ nach jds. Ermessen (Belieben).
**discrétion** *f* Ⓑ [silence] | discreetness; secrecy ‖ Verschwiegenheit *f;* Diskretion *f* | **la plus grande ~** | strictest secrecy ‖ strengste Verschwiegenheit.
**discrétion** *f* Ⓒ [discernement] | judgment; discernment ‖ Urteilsfähigkeit *f;* Beurteilungsvermögen *n* | **âge de ~** | age (years) of discretion ‖ unterscheidungsfähiges Alter *n*.
**discrétionnaire** *adj* | discretionary; left to discretion ‖ in das Ermessen gestellt; dem Gutdünken überlassen | **pouvoirs ~s** | discretionary powers ‖ freies Ermessen *n*.
**discrétionnairement** *adv* | at (with) discretion ‖ nach freiem Ermessen.
**discrimination** *f* Ⓐ [distinction] | differentiation; distinction ‖ Unterscheidung *f*.
**discrimination** *f* Ⓑ [faculté de discerner] | discrimination; discernment ‖ Unterscheidungsvermögen *n;* Einsicht *f*.
**discrimination** *f* Ⓒ [distinction préjudicieuse] | prejudicial distinction; discriminatory treatment; discrimination ‖ benachteiligende Unterscheidung *f* (Behandlung *f*) | **~ de pavillon** | flag discrimination ‖ Flaggendiskriminierung *f* | **~ tarifaire** | tariff discrimination ‖ benachteiligende Zollbehandlung *f*.
**discriminatoire** *adj* | **impôt ~**; **taxation ~** | discriminatory (discriminating) ‖ unterschiedliche (Unterschiede in der) Besteuerung *f* | **tarification ~** | tariff discrimination ‖ unterschiedliche (benachteiligende) Zollbehandlung *f*.
**disculpation** *f* | exoneration; exculpation ‖ Entlastung *f;* Rechtfertigung *f*.
**disculper** *v* | to exonerate; to exculpate ‖ entlasten; rechtfertigen | **se ~ d'une accusation** | to exonerate os. from (to clear os. of) a charge ‖ sich von einer Anklage reinigen | **~ q. d'un crime** | to clear os. of a crime ‖ sich von dem Verdacht eines Verbrechens reinigen.
**discussion** *f* Ⓐ [débat] | discussion; debate ‖ Besprechung *f;* Erörterung *f;* Debatte *f;* Diskussion *f* | **clôture de la ~** | closing of the debate ‖ Schluß *m* der Debatte | **matière à ~** | matter for discussion ‖ Diskussionsgegenstand *m* | **le niveau de la ~** | the level of argument ‖ das Niveau der Debatte | **la question en ~** | the question under discussion (under debate) ‖ die zur Debatte (zur Diskussion) stehende Frage | **mettre une question en ~** ① | to ventilate a question ‖ eine Frage ventilieren | **mettre une question en ~** ② | to discuss (to debate) a question ‖ eine Frage diskutieren; über eine Frage debattieren.
**discussion** *f* Ⓑ [contestation] | disputing ‖ Bestreiten *n* | **affirmation qui ne souffre pas de ~** | statement which is beyond dispute (beyond controversy) ‖ Erklärung *f,* welche nicht bestritten werden kann | **au-dessus de toute ~** | beyond all dispute (question) ‖ über allen Streit erhaben | **sans ~ possible** | indisputably ‖ unbestreitbar.
**discussion** *f* Ⓒ [querelle] | argument ‖ Streit *m* | **sans ~** | without argument; without arguing ‖ ohne Gegenrede.
**discussion** *f* Ⓓ | **bénéfice de ~** | benefit of the plea of preliminary proceedings against the main debtor ‖ Rechtswohltat *f* der Vorausklage gegen den Hauptschuldner | **sans division ni ~** | jointly and severally; as joint debtors ‖ gesamtschuldnerisch; als Gesamtschuldner | **exception de ~ (de la ~ )** | plea of preliminary proceedings [against the main debtor] ‖ Einrede *f* der Vorausklage.
**discutable** *adj* Ⓐ [à discuter] | debatable ‖ diskutierbar | **question ~** | open question ‖ offene Frage *f*.
**discutable** *adj* Ⓑ [à contester] | arguable ‖ bestreitbar; zu bestreiten.
**discuter** *v* Ⓐ [débattre] | to discuss; to debate ‖ besprechen; erörtern; diskutieren; debattieren.
**discuter** *v* Ⓑ [contester] | to question; to dispute ‖ bestreiten | **~ le droit de q.** | to dispute sb.'s right ‖ jdm. sein Recht streitig machen.
**discuter** *v* Ⓒ [argumenter] | to argue ‖ streiten | **~ le prix** | to argue about the price ‖ über den Preis uneinig sein | **~ avec q. sur qch.** | to argue with sb. about sth. ‖ mit jdm. über etw. streiten.
**disette** *f* Ⓐ [manque] | scarcity; shortage; dearth; want ‖ Knappheit *f;* Verknappung *f;* Mangel *m* | **~ d'argent** | lack (want) (scarcity) of money (of funds) ‖ Geldmangel; Geldknappheit; Kapitalknappheit | **période de ~** | period of shortage ‖ Zeit *f* der Knappheit | **~ de matières premières** | shortage (scarcity) of raw materials ‖ Rohstoffknappheit; Rohstoffmangel.
**disette** *f* Ⓑ [indigence] | poverty ‖ Armut *f*.
**disgrâce** *f* | disgrace; disfavo(u)r ‖ Ungnade *f* | **encourir la ~ de q.** | to incur sb.'s displeasure ‖ sich jds. Ungnade zuziehen | **tomber dans la ~ de q.** | to fall out of favo(u)r with sb. ‖ bei jdm. in Ungnade fallen.
**disgrâcier** *v* | **se ~** | to fall into disgrace (into disfavo(u)r) ‖ in Ungnade fallen.
**disjoindre** *v* | to disjoin; to separate ‖ aussondern.
**disjonction** *f* Ⓐ [séparation] | disjunction; separation ‖ Aussonderung *f*.
**disjonction** *f* Ⓑ [ **~ des causes** ] | disjoining of causes ‖ Trennung *f* von Prozessen.

**dislocation** *f* | ~ **des affaires** | dislocation of business || Erschütterung *f* des Geschäftslebens.
**disloquer** *v* | to dislocate || in Verwirrung bringen.
**dispache** *f* [~ d'avarie] | average adjustment (statement) (bill) (account) || Havarieaufmachung *f;* Havarierechnung *f;* Havarieregelung *f;* Dispache *f* | ~ **d'avarie commune** | general average adjustment || allgemeine Havarieaufmachung | **établir une** ~ | to adjust (to state) (to settle) the average || Dispache aufmachen; dispachieren.
**dispacheur** *m* | average adjuster (stater) (taker) || Havariekommissar *m;* Dispacheur *m.*
**disparaître** *v* | to disappear || verschwinden.
**disparité** *f* | disparity; difference || Ungleichheit *f;* Unterschied *m* | ~ **d'âge** | disparity of age (in years); difference in age || Altersunterschied | ~ **s douanières** | disparities between tariffs || Unterschiedlichkeiten *fpl* bei den Zöllen.
**disparition** *f* | disappearance || Verschwinden *n;* Verschollenheit *f.*
**disparu** *m* [personne disparue] | missing (disappeared) person || Vermißter *m;* Verschollener *m* | **les ~s** | the missing *pl* || die Vermißten *mpl.*
**disparu** *adj* | disappeared; missing || verschollen; vermißt.
**dispendieusement** *adv* | expensively; extravagantly || in kostspieliger Weise.
**dispendieux** *adj* | expensive; costly || kostspielig; teuer.
**dispensable** *adj* | dispensable || dispensierbar.
**dispensé** *m* | person exempt from military service || vom Militärdienst Befreiter *m.*
**dispensé** *adj* | exempt; free || befreit; frei; ausgenommen | ~ **du timbre** | exempt from (free of) stamp duty || stempelfrei; nicht stempelpflichtig; ohne Stempelpflicht.
**dispense** *f* Ⓐ [exemption] | exemption || Befreiung *f;* Erlaß *m;* Dispens *f;* Entbindung *f* | ~ **d'âge** | waiving of age limit || Altersdispens | ~ **du service militaire** | exemption from military service || Befreiung vom Militärdienst.
**dispense** *f* Ⓑ [certificat] | certificate of exemption || Befreiungsschein *m* | ~ **de bans** | marriage license || Heiratslizenz *m.*
**dispenser** *v* | ~ **q. de qch.** | to exempt (to excuse) sb. from sth. || jdn. von etw. entbinden (dispensieren); jdm. etw. erlassen | ~ **q. du service militaire** | to exempt sb. from military service || jdn. vom Militärdienst befreien | ~ **q. d'une tâche** | to relieve sb. from a task || jdn. von einer Aufgabe entbinden | **se ~ de faire qch.** | to excuse os. from doing sth. || sich erlauben, etw. zu unterlassen.
**disperser** *v* | ~ **ses efforts** | to dissipate one's efforts || seine Anstrengungen *fpl* (seine Kräfte *fpl*) zersplittern | ~ **une foule** | to disperse a crowd || eine Menschenmenge zerstreuen.
**disponibilité** *f* Ⓐ | availability; disposability || Verfügbarkeit *f* | ~ **des capitaux** | liquidness of assets; availability of capital || Verfügbarkeit von Kapital (von Kapitalien) | **avoir la ~ de qch.** | to have the disposal of sth. || die Verfügung (die Verfügungsmacht) (das Verfügungsrecht) über etw. haben | **en ~** | at the disposal || zur Verfügung; zu Disposition.
**disponibilité** *f* Ⓑ [état de ~] | provisional (temporary) retirement || zeitweiliger Ruhestand *m;* Wartestand *m* | **mise en ~** | retirement on half-pay || Stellung *f* zur Disposition | **traitement de ~** | half-pay; retaining pay || Wartegehalt *n;* Wartegeld *n* | **mettre q. en ~ (en état de ~)** | to put sb. on half-pay || jdn. zur Disposition stellen; jdn. in den zeitweiligen Ruhestand versetzen | **en ~** | on half-pay || zur Disposition; im zeitweiligen Ruhestand.
**disponibilités** *fpl* Ⓐ [fonds disponibles] | available funds; liquid assets || verfügbare (flüssige) Gelder *npl* (Kapitalien *npl*); liquide Mittel *npl* | ~ **en caisse et en banque** | cash in (on) hand and at (in) bank; cash in hand and on deposit || Barbestand *m* und Bankguthaben *n.*
**disponibilités** *fpl* Ⓑ [réserves disponibles] | cash reserves || Reserven *fpl* an Barmitteln; Barreserven.
**disponibilités** *fpl* Ⓒ [temps disponible] | available time || verfügbare Zeit *f* | **selon les ~** | as time is available | je nach der zur Verfügung stehenden Zeit; sowie Zeit zur Verfügung steht.
**disponible** *m* | available (liquid) assets (funds) || verfügbares (flüssiges) Geld *n* | **cours (cote) du ~** | spot price (rate) (quotation) || Preis *m* (Kurs *m*) bei sofortiger Barzahlung | **marché du ~** | spot market || Barverkehr *m;* Barverkehrsmarkt *m* | **vente en ~** | spot sale (deal) || Verkauf *m* gegen sofortige Barzahlung.
**disponible** *adj* Ⓐ | available; disposable || verfügbar; disponibel | **l'actif ~** | the liquid assets *pl* || die verfügbaren Aktiven *npl* | **capital ~**; **fonds ~s** | available (liquid) funds; funds at sb.'s disposal || verfügbare (flüssige) Gelder *npl;* Gelder zu jds. Verfügung | **fonds ~s** | reserve fund | Depositenfonds *m* | **livres ~s** | books in print || im Druck befindliche Bücher *npl* | **marchandises ~s** | spot goods || Lokowaren *fpl* | **place ~** | vacant (unoccupied) seat | freier (unbesetzter) Platz *m* | **la portion de biens ~s; la quotité ~; les biens ~s** | the disposable portion of an estate (of property) || der Vermögensteil; über den [letztwillig] verfügt werden kann; der verfügbare Vermögensteil | **solde ~** | available balance || verfügbares Guthaben *n* | **solde actif ~** | available profit balance || verfügbarer Gewinnsaldo *m* | **surplus ~** | disposable surplus || verfügbarer Überschuß *m* | **valeurs ~s** | liquid assets || verfügbare (flüssige) Werte *mpl* | **librement ~** | freely available || frei verfügbar.
**disponible** *adj* Ⓑ [en disponibilité] | on half-pay || zur Disposition; im zeitweiligen Ruhestand.
**disposé** *adj* | **être bien ~ envers (pour) (à l'égard de) q.** | to be well (favorably) disposed towards sb. || jdm. wohl geneigt sein | **être mal ~ envers q.** | to be ill disposed towards sb. || jdm. ungünstig gesonnen sein | **être ~ à faire qch.** | to be disposed to do

sth. ‖ bereit sein, etw. zu tun | **se déclarer ~ à faire qch.** | to declare one's willingness to do sth. ‖ sich bereit erklären, etw. zu tun.

**disposer** *v* Ⓐ | **~ d'un commun accord; ~ par un acte fait de communauté** | to dispose jointly (in common) ‖ gemeinschaftlich verfügen | **~ de son bien** | to dispose of one's property ‖ über sein Vermögen verfügen | **~ de ses biens en faveur de q.** | to make over one's property to sb. ‖ jdm. sein Vermögen vermachen | **défense de ~** | suspense of the right to dispose ‖ Verfügungsverbot *n* | **droit de ~** | right to dispose (of disposal) ‖ Verfügungsrecht *n;* Verfügungsmacht *f* | **limitation du droit de ~** | limitation of the right to dispose ‖ Verfügungsbeschränkung *f* | **incapacité de ~** | incapacity to dispose ‖ mangelnde Verfügungsmacht *f* | **~ de son temps** | to dispose of one's time ‖ über seine Zeit verfügen | **~ par testament** | to dispose by will (by testament) ‖ letztwillig (testamentarisch) (durch Testament) verfügen; [etw.] testamentarisch vermachen.

★ **capable de ~** | capable of disposing ‖ verfügungsfähig | **~ librement** | to dispose freely ‖ frei verfügen | **~ valablement de qch.** | to dispose of sth. legally ‖ über etw. wirksam (rechtswirksam) verfügen.

★ **~ de qch.** ① | to dispose of sth. ‖ über etw. verfügen (disponieren) | **~ de qch.** ② | to have sth. at one's disposal ‖ etw. zu seiner Verfügung haben | **~ de qch.** ③ | to command sth. ‖ etw. beherrschen; etw. in der Gewalt haben.

**disposer** *v* Ⓑ [avoir à disposition] | **~ d'un compte en banque** | to have a bank account ‖ ein Bankkonto (ein Konto bei der Bank) haben | **~ d'un avoir en banque; ~ des avoirs en compte** | to have a balance at the bank; to have funds in one's account ‖ ein Guthaben bei der Bank (Geld auf der Bank) haben | **~ de pouvoirs** | to enjoy (to have) powers ‖ Befugnisse haben | **~ d'un pouvoir de décision** | to have power to take decisions (power of decision) ‖ Entscheidungsbefugnis haben.

**disposer** *v* Ⓒ [prescrire] | to provide; to prescribe; to enjoin ‖ vorsehen; vorschreiben; bestimmen; verfügen | **la loi dispose** | the law provides (enacts) ‖ das Gesetz bestimmt (schreibt vor).

**disposer** *v* Ⓓ [tirer] | **~ un effet sur q.** | to draw a bill on sb. ‖ einen Wechsel auf jdn. ziehen | **~ sur q. pour une somme** | to draw on sb. for an amount (for a sum of money) ‖ bei jdm. einen Betrag abheben; bei jdm. über einen Betrag verfügen.

**dispositif** *m* Ⓐ [énoncé] | **le ~ d'un jugement** | the wording of a sentence ‖ die Urteilsformel; der Urteilstenor | **le ~ d'une loi** | the enacting part (the enacting terms) of a law (of a statute) ‖ der verfügende Teil (die verfügenden Bestimmungen) eines Gesetzes.

**dispositif** *m* Ⓑ [appareil] | device; apparatus; appliance ‖ Vorrichtung *f* | **~ de sûreté** | safety device (locking device) ‖ Sicherheitsvorrichtung; Sicherheitsschloß *n*.

**disposition** *f* Ⓐ [pouvoir de disposer] | disposal ‖ Verfügung *f* | **acte de ~ ; ~ faite par acte juridique; ~ par instrument juridique; acte de ~ par acte juridique** | act of disposing (of disposal); disposition; disposal by contract ‖ Verfügung; Verfügungshandlung *f;* rechtsgeschäftliche Verfügung | **~ de biens** | disposal of property ‖ Vermögensverfügung | **droit de ~** | right to dispose (of disposal) ‖ Verfügungsrecht *n;* Verfügungsmacht *f* | **restriction du droit de ~** | limitation of the right to dispose ‖ Verfügungsbeschränkung *f* | **fonds à ~** | reserve fund ‖ Dispositionsfonds *m* | **fonds à ma ~** | funds at my disposal (under my control) ‖ Betrag *m* (Kapital *n*) zu meiner Verfügung | **~ à cause de mort; ~ de dernière volonté** | disposition by will; testamentary disposition; will and testament ‖ Verfügung von Todeswegen; letztwillige (testamentarische) Verfügung | **~ entre vifs** | disposition inter vivos ‖ Verfügung unter Lebenden.

★ **~ gratuite** | disposal free of charge ‖ unentgeltliche Verfügung; Zuwendung | **libre ~ ; droit de libre ~** | free disposal; right of free disposal ‖ freie Verfügung; freies Verfügungsrecht *n;* freie Verfügungsmacht *f* | **libre ~ de soi-même** | self-determination ‖ Recht *n* der freien Selbstbestimmung | **avoir la libre ~ de qch.** | to have entire (free) disposal of sth. ‖ etw. zur freien (über etw. freie) Verfügung haben | **~ réciproque et mutuelle** | mutual disposition ‖ gegenseitige (wechselseitige) Verfügung | **~ rémunératrice** | disposal against a consideration ‖ entgeltliche Verfügung; Verfügung gegen Entgelt | **~ testamentaire** ① | clause in (of) a will; testamentary clause ‖ Klausel *f* (Bestimmung *f*) eines Testaments (in einem Testament); Testamentsklausel | **~ testamentaire** ② | testamentary disposition; disposition (disposal) by will ‖ testamentarische (letztwillige) Verfügung; Verfügung *f* durch Testament | **~ testamentaire** ③ [de biens immobiliers] | device; act of devising ‖ testamentarische (letztwillige) Verfügung *f* über unbewegliches Vermögen.

★ **faire une ~ de qch.** | to dispose of sth. ‖ über etw. verfügen (eine Verfügung treffen) | **mettre qch. à la ~ de q.** | to put (to place) sth. at the disposal of sb. ‖ jdm. etw. zur Verfügung stellen | **tenir qch. à la ~ de q.** | to hold sth. at sb.'s disposal ‖ etw. zu jds. Verfügung halten.

**disposition** *f* Ⓑ [stipulation; clause] | disposition; provision; regulation; clause ‖ Bestimmung *f;* Vorschrift *f* | **~s d'application; ~s d'exécution** | implementing provisions ‖ Durchführungsbestimmungen | **~s d'un contrat (d'une convention)** | provisions (stipulations) (specifications) (clauses) (articles) of a contract ‖ Bestimmungen *fpl* eines Vertrags; Vertragsbestimmungen | **~s d'exception** | exceptional dispositions ‖ Ausnahmebestimmungen; Sonderbestimmungen | **~s de fond** | substantive provisions ‖ materielle (materiellrechtliche) Bestimmungen | **renforcement des ~s**

**disposition** *f* ⒝ *suite*
| tightening of the regulations || Verschärfung *f* der Bestimmungen | **sous réserve des ~s de ...** | subject to the provisions of ...; save as otherwise provided in ... || vorbehaltlich der Bestimmungen von ...; wenn in ... nichts Anderes bestimmt ist | **~ du traité** | treaty provision || Vertragsbestimmung | **suivant (d'après) les ~s en vigueur** | under the existing regulations || nach den geltenden Bestimmungen.

★ **~s administratives** | administrative provisions; provisions laid down by administrative action || Verwaltungsvorschriften | **sauf ~s contraires** | save as (unless) otherwise provided || wenn (sofern) nichts Gegenteiliges (Anderes) bestimmt ist | **~s dérogatoires** | derogations || abweichende Bestimmungen | **~ finale** | final clause (provision) || Schlußbestimmung | **~s financières** | financial provisions || finanzielle Bestimmungen | **~s générales** | general rules (provisions) || allgemeine Bestimmungen | **~ interprétative** | rule of interpretation || Auslegungsvorschrift | **~ légale** | statute; legal rule (regulation); rule of law || gesetzliche Vorschrift (Bestimmung); Gesetzesvorschrift; Rechtsvorschrift | **~s légales** | legal provisions; statutory regulations || gesetzliche Bestimmungen; Gesetzesvorschriften | **les ~s légales dans la matière** | the provisions of the law on this point (in this matter) || die einschlägigen (relevanten) Rechtsvorschriften | **les ~s législatives** | the provisions laid down by law; the law || die Rechtsvorschriften; das geltende Recht | **les ~s législatives et réglementaires** | the provisions laid down by law and regulation || die in Gesetzen und Verordnungen enthaltenen Vorschriften | **les ~s législatives, réglementaires et administratives** | the provisions laid down by law, regulation and (or) administrative action; the laws, regulations and administrative provisions || die Rechts- und Verwaltungsvorschriften | **~ préliminaire** | introductory provision || einleitende Bestimmung | **~ provisoire** | provisional disposition || einstweilige (vorläufige) Anordnung *f* | **~ réglementaire** | legal regulation || Verordnung *f*; Gesetzesbestimmung | **~ restrictive** | restrictive provision || einschränkende Bestimmung | **~ statutaire** | provision in the articles || Satzungsbestimmung; Satzungsvorschrift | **~s stipulées** | stipulated terms; conditions agreed upon || festgesetzte Bedingungen | **~ transitoire** | transitional disposition; transitory provision (regulation) || Übergangsbestimmung; Übergangsvorschrift | **~s utiles** | appropriate dispositions || geeignete (zweckdienliche) Vorschriften.

★ **faire une ~** | to make a disposition || eine Bestimmung treffen | **renforcer les ~s** | to tighten the regulations || die Bestimmungen verschärfen.

★ **conformément aux ~s** | according to regulations (to the rules) (to the instructions) || vorschriftsgemäß; vorschriftsmäßig; bestimmungsgemäß | **dans le cadre des ~s ci-après** | in accordance with the provisions set out below || nach Maßgabe der folgenden (nachstehenden) Bestimmungen.

**disposition** *f* ⒞ [traité] | draft || Wechsel *m*; Tratte *f* | **~ à vue** | draft at sight || Sichtwechsel *m*.

**disposition** *f* ⒟ [mentalité] | state (frame) of mind; disposition; mentality || Geistesverfassung *f*; Geisteszustand *m*; Mentalität *f*.

**disposition** *f* ⒠ [prédisposition] | predisposition; natural aptitude (bent) || Veranlagung *f*; natürliche Veranlagung (Neigung *f*).

**dispositions** *fpl* | measures; arrangements; provisions || Anordnungen *fpl*; Vorkehrungen *fpl*; Vorbereitungen *fpl*; Dispositionen *fpl* | **action en réduction des ~ du défunt** | action in abatement of legacies || Klage *f* auf Herabsetzung der vom Erblasser angeordneten Vermächtnisse | **prendre toutes les ~ utiles (nécessaires)** | to make all necessary arrangements || alles Erforderliche veranlassen; alle erforderlichen Vorkehrungen treffen | **prendre des ~ pour faire qch.** | to take one's dispositions to do sth.; to make arrangements (steps) for sth. || Anordnungen (Vorkehrungen) für etw. treffen.

**disproportion** *f* | disproportion || Mißverhältnis *n* | **~ évidente; ~ flagrante** | obvious disproportion || auffälliges Mißverhältnis.

**disproportionné** *adj* | disproportionate || unverhältnismäßig.

**disproportionnel** *adj* | disproportional; unequal || unverhältnismäßig; ungleich.

**disproportionnément** *adv* | disproportionately; out of (out of all) proportion || unverhältnismäßig; außer Verhältnis.

**disputable** *adj* | disputable; contestable; debatable || bestreitbar; streitig; strittig; anfechtbar.

**disputation** *f* | disputation; discussion || Disputation *f*; Streitschrift *f*; Debatte *f*; Diskussion *f*.

**dispute** *f* | altercation; quarrel || Streit *m*; Wortwechsel *m* | **~ de mots** | splitting of words || Wortklauberei *f* | **hors de ~** | undisputed || unstreitig.

**disputer** *v* | to dispute; to argue; to quarrel || disputieren; streiten | **~ qch.** | to contest sth. || etw. bestreiten | **~ à q. le droit de faire qch.** | to contest (to dispute) sb.'s right to do sth. || jdm. das Recht streitig machen, etw. zu tun | **se ~ avec q. sur qch.** | to dispute with sb. on sth. (about sth.) || mit jdm. (sich mit jdm.) über etw. streiten.

**disputeur** *m* | arguer; wrangler || streitsüchtiger Mensch *m*; Zänker *m*.

**disputeur** *adj* | contentious; disputatious; quarrelsome || streitsüchtig.

**disqualification** *f* | disqualification || Ausschließung *f*; Disqualifizierung *f*.

**disqualifier** *v* | to disqualify || disqualifizieren.

**dissection** *f* | analysis || Analysis *f*.

**dissémination** *f* | dissemination; spreading || Ausstreuung *f*; Verbreitung *f* | **~ de connaissances** | dissemination of knowledge || Verbreitung von Wissen (von Kenntnissen).

**disséminer** v | to disseminate; to spread || ausstreuen; verbreiten.
**dissension** f | disagreement; dissension || Uneinigkeit f; Zwist m; Zwietracht f | ~ **s domestiques** ① | domestic (family) quarrels || Familienstreitigkeiten fpl; häusliche Streitigkeiten; Familienzwist | ~ **s domestiques** ② | domestic (internal) strife || innere Streitigkeiten (Zwistigkeiten).
**dissentiment** m | dissent; difference of opinion || Meinungsverschiedenheit f; abweichende Meinung f; Dissens m | **en cas de** ~ | in case of disagreement || bei Meinungsverschiedenheit.
**disséquer** v | to analyse || analysieren.
**dissertation** f | treatise; dissertation; essay || Abhandlung f; Dissertation f.
**disserter** v | ~ **sur qch.** | to dissert on (upon) sth. || über etw. dissertieren.
**dissident** adj | dissenting; dissentient || abweichender Meinung | **être** ~ | to dissent || abweichender Meinung sein.
**dissimilaire** adj | dissimilar; unlike || unähnlich.
**dissimilarité** f | dissimilarity; unlikeness || Unähnlichkeit f.
**dissimulation** f | concealment; dissimulation || Verheimlichung f; Verschleierung f; Verschweigen n | ~ **d'actif** | concealment of assets || Verheimlichung (Verschleierung) von Vermögenswerten | ~ **d'avoirs à l'étranger** | concealment of foreign credit balances (of foreign assets) || Verheimlichung von Auslandsguthaben (von Vermögenswerten im Ausland) (von ausländischen Vermögenswerten) | ~ **d'un fait** | suppression of a fact || Verheimlichung einer Tatsache | ~ **de la vérité** | suppression (concealment) of the truth || Unterdrückung f der Wahrheit | ~ **dolosive** | fraudulent concealment || arglistiges Verschweigen.
**dissimulé** adj | **acte** ~ ; **affaire** ~ **e** | fictitious (simulated) (bogus) (sham) transaction || Scheingeschäft n; fingiertes Geschäft; verdecktes Rechtsgeschäft n.
**dissimuler** v | to conceal; to hide || verheimlichen; verschleiern; verschweigen | ~ **des avoirs à l'étranger** | to conceal foreign assets || ausländische Vermögenswerte (Auslandsguthaben) verheimlichen | ~ **un fait** | to suppress (to conceal) a fact || eine Tatsache verheimlichen (verschweigen) | ~ **la vérité** | to suppress (to conceal) the truth || die Wahrheit unterdrücken (verheimlichen).
**dissipateur** m | squanderer; spendthrift || Verschwender m.
**dissipateur** adj | wasteful || verschwenderisch | **administration** ~ **trice** | wasteful administration || Verwaltung f, welche die Staatsgelder vergeudet.
**dissipation** f | dissipation; wasting; squandering || Verschleuderung f; Verschwendung f; Vergeudung f.
**dissiper** v | to dissipate; to squander; to waste || verschleudern; verschwenden; vergeuden.
**dissolu** adj | dissolute; profligate; loose || unordentlich; ausschweifend; lasterhaft | **vie** ~ **e** | dissolute life || unordentliches (ungeregeltes) (liederliches) Leben n.
**dissoluble** adj | dissolvable; to be dissolved || auflösbar; aufzulösen.
**dissolution** f | dissolution || Auflösung f | **arrêté de** ~ | order to wind up; winding-up order || [gerichtlicher] Auflösungsbeschluß m; Liquidationsbeschluß | ~ **de la chambre;** ~ **du parlement** | dissolution of parliament || Auflösung der Kammer (des Parlaments); Parlamentsauflösung | **droit de** ~ | right to dissolve || Auflösungsrecht n | ~ **du mariage** | dissolution of marriage || Auflösung der Ehe; Eheauflösung; Ehetrennung f | ~ **d'un parti** | dissolution of a party || Auflösung einer Partei | ~ **d'une société** | winding-up of a company || Auflösung einer Gesellschaft | **action tendant à la** ~ **d'une société** | winding-up petition || Klage f (Antrag m) auf Auflösung einer Gesellschaft.
**dissoudre** v | to dissolve || auflösen | ~ **une assemblée** | to dissolve a meeting || eine Versammlung aufheben (auflösen) | ~ **une association** | to dissolve a club || einen Verein auflösen | ~ **un mariage** | to dissolve a marriage || eine Ehe auflösen (trennen) | ~ **son ménage** | to break up one's household || seinen Haushalt (seinen Hausstand) auflösen | ~ **une société** | to dissolve a company || eine Gesellschaft auflösen (liquidieren) | **se** ~ | to break up || sich auflösen.
**dissuader** v | ~ **q. de qch.** ① | to dissuade sb. from sth. || jdn. von etw. abbringen | ~ **q. de qch.** ② | to advise sb. against sth. || jdm. von etw. abraten; jdm. etw. widerraten.
**distance** f | distance || Entfernung f; Distanz f | **fret de** ~ ; **fret proportionnel à la** ~ | distance (ratable) freight; freight pro rata || Distanzfracht f | **de** ~ **en** ~ | at intervals || in Abständen.
**distiller** v | **droit de** ~ | distilling right || Brennrecht n.
**distillerie** f | distillery || Brennerei f.
**distinct** adj Ⓐ | distinct; separate || unterschieden; getrennt.
**distinct** adj Ⓑ [précis] | clear || klar; deutlich; bestimmt.
**distinctif** adj | distinctive; distinguishing || unterscheidend | **caractère** ~ | distinguishing feature; distinctiveness || charakteristische Eigentümlichkeit f | **marque** ~ **ve; signe** ~ | distinctive mark || Unterscheidungszeichen n | **trait** ~ | characteristic || charakteristisches Merkmal n.
**distinction** f Ⓐ | distinction || Unterschied m; Unterscheidung f | **faire une** ~ **entre deux choses** | to make a distinction between two things; to distinguish between two things || einen Unterschied machen zwischen zwei Sachen; zwischen zwei Sachen unterscheiden | **faire une** ~ **(des** ~ **s) contre q.** | to discriminate against sb. || zu jds. Nachteil einen Unterschied machen (Unterschiede machen) | **sans** ~ ① | indiscriminately || unterschiedslos | **sans** ~ ②; **sans** ~ **de personnes** | without distinction || ohne Ansehung der Person | **sans** ~ **d'âge** |

**distinction** *f* Ⓐ *suite*
without distinction of age || ohne Altersunterschied | **sans ~ de rang** | without distinction of rank || ohne Rangunterschied.
**distinction** *f* Ⓑ [marque] | **homme (personnage) de ~** | man of distinction; distinguished person (personality) || Mann *m* von Bedeutung; bedeutende Persönlichkeit *f*.
**distinction** *f* Ⓒ [honneur] | **~s académiques** | academic hono(u)rs (distinctions) || akademische Ehren (Auszeichnungen).
**distingué** *adj* | distinguished; eminent || bedeutend; hervorragend.
**distinguer** *v* Ⓐ [discerner] | to distinguish; to discern || unterscheiden.
**distinguer** *v* Ⓑ [faire remarquer] | **se ~ par qch.** | to distinguish os. by sth. || sich durch etw. auszeichnen (hervortun).
**distraction** *f* Ⓐ [séparation] | separation; setting aside || Absonderung *f*; Abtrennung *f*.
**distraction** *f* Ⓑ [détournement] | abstraction; misappropriation; embezzlement || Beiseitebringung *f*; Beiseiteschaffen *n*; Unterschlagung *f* | **~ de fonds** | misappropriation (fraudulent conversion) of funds || Unterschlagung von Geldern | **~ d'objets saisis** | tampering with goods under attachment; rescue of goods distrained || Pfandunterschlagung *f*; Pfandbruch *m*.
**distraire** *v* Ⓐ [séparer] | to separate; to set aside || absondern; abtrennen.
**distraire** *v* Ⓑ [détourner] | to abstract; to misappropriate; to embezzle || beiseitebringen; beiseiteschaffen; entziehen; unterschlagen | **~ des fonds** | to misappropriate funds || Geld beiseiteschaffen.
**distribuable** *adj* | distributable || verteilbar; zu verteilen; aufzuteilen | **actif ~** | assets for distribution || Teilungsmasse *f*; zur Verteilung kommende Masse | **bénéfice ~** | distributable profit || zur Verteilung (zur Ausschüttung) kommender Gewinn *m*.
**distribuer** *v* Ⓐ [répartir] | to distribute; to portion out; to share out || verteilen; aufteilen; austeilen | **~ un dividende** | to distribute a dividend || eine Dividende ausschütten (ausrichten [S]) | **re ~** ① | to distribute again || wiederverteilen | **re ~** ② | to redistribute | neu verteilen | **re ~** ③ | to reallocate || neu zuteilen (vergeben).
**distribuer** *v* Ⓑ [vendre] | to distribute; to market || absetzen; vertreiben.
**distributaire** *m* | recipient of a share || Anteilsempfänger *m*; Beteiligter *m*.
**distributeur** *m* Ⓐ | distributor || Verteiler *m* | **~ de mandats** | postman for money orders || Geldbriefträger *m* | **~ automatique** | selling machine || Verkaufsautomat *m* | **~ automatique de billets; DAB; distribanque** *m* | cash (banknote) dispenser || Bargeldautomat *m*; Banknotenautomat; Geldauszugautomat; Geldausgabeautomat.
**distributeur** *m* Ⓑ [concessionnaire] | agent; selling agent; concessionaire || Verkaufsagent *m*; Absatzagent; Konzessionär *m* | **seul ~** | sole exclusive) distributor || alleiniger Verkaufsvertreter; Alleinvertreter für den Vertrieb.
**distributif** *adj* | distributive || verteilend; aufteilend | **justice ~ve** | distributive justice || ausgleichende Gerechtigkeit *f*.
**distribution** *f* Ⓐ | distribution; partition; division; apportionment; allotment || Verteilung *f*; Teilung *f*; Aufteilung *f*; Zuteilung *f*; Austeilung *f* | **~ des affaires** | distribution of business || Geschäftsverteilung | **~ des bénéfices** | distribution of profits || Gewinnverteilung; Gewinnausschüttung *f* | **~ de dividende** | payment of a dividend || Dividendenverteilung; Dividendenausschüttung *f* | **~ de prix** | distribution of prizes || Preisverteilung | **procédure de ~** | proceedings for partition || Verteilungsverfahren *n* | **projet (règlement) de ~** | plan of distribution || Teilungsplan *m*; Verteilungsplan | **re ~** ① | redistribution || Wiederverteilung | **re ~** ② | fresh distribution || Neuverteilung | **re ~** ③ | re-allocation || Neuzuteilung; Neuvergebung *f* | **~ des richesses** | distribution of wealth || Güterverteilung; Verteilung der Reichtümer | **~ de tracts clandestins** | distribution of secret pamphlets || Verteilung von geheimen (verbotenen) Flugschriften.
★ **~ définitive; ~ finale** | final distribution || Schlußverteilung | **~ partielle** | interim (preliminary) distribution || Abschlagsverteilung.
**distribution** *f* Ⓑ [vente] | distribution; marketing || Absatz *m*; Vertrieb *m* | **accords de ~** | distributing (marketing) arrangements || Vertriebsabmachungen *fpl* | **concessionnaire exclusif de ~** | sole (exclusive) distributor || alleiniger Verkaufsvertreter *m*; Alleinvertreter *m* für den Vertrieb | **coût de la ~; frais de ~** | cost *pl* of distribution || Vertriebskosten *pl*; Absatzkosten | **entreprise de ~** | distribution enterprise || Vertriebsunternehmen *n* | **organisation de la ~** | marketing (distributing) organization || Absatzorganisation *f*; Vertriebsorganisation | **restrictions à la ~** | marketing limitations (restrictions) || Absatzbeschränkungen *fpl* | **société coopérative de ~** | marketing association || Vertriebsgenossenschaft *f*.
**distribution** *f* Ⓒ [service à domicile] | delivery || Zustellung *f* | **~ de la correspondance** | delivery of letters || Briefzustellung | **~ à domicile** | delivery at residence || Zustellung ins Haus | **~ par exprès** | delivery by express; express delivery || Eilzustellung | **~ des lettres** | delivery of letters || Briefzustellung | **tournée de ~** | delivery round || Bestellgang *m* | **~ gratuite** | free delivery || freie Zustellung | **~ postale** | postal delivery || Postzustellung.
**district** *m* Ⓐ [circonscription administrative] | borough; section; administrative district || Bezirk *m*; Verwaltungsbezirk; Distrikt *m* | **~ consulaire** | consular district || Konsularbezirk; Konsulatsbezirk | **~ d'enlèvement** | collection district || Erhebungsbezirk; Einhebungsbezirk | **~ foncier; ~ du bureau foncier** | land registration district || Grundbuchbezirk.

**district** *m* Ⓑ [région] | area; region || Bezirk *m;* Gebiet *n* | ~ **aurifère** | gold district (field) || Golddistrikt *m;* Goldfeld *n* | ~ **carbonifère;** ~ **houiller** | coal (coal-mining) district; coal field || Kohlenrevier *n;* Kohlendistrikt *m* | ~ **limitrophe** | frontier (border) area || Grenzgebiet | ~ **minier** | mining district || Bergbaudistrikt *m.*

**dito** *adv* | ditto || desgleichen.

**divergence** *f* | divergence || Abweichung *f;* Auseinanderlaufen *n* | **élimination des** ~ **s** | elimination of differences || Beseitigung *f* der Unterschiede (von Unterschieden) | ~ **d'opinions;** ~ **de vues; opinions divergentes** | difference (diversity) (divergence) of opinion; divergent (differing) opinions; dissent; dissension || Meinungsverschiedenheit *f;* abweichende Ansicht *f* (Meinung *f*); auseinandergehende Meinungen *fpl* | **en cas de** ~ | in case of dissension (of disagreement) || bei (im Falle der) Nichtübereinstimmung; bei Meinungsverschiedenheit.

**divergent** *adj* | divergent || voneinander abweichend; nicht übereinstimmend.

**diverger** *v* | to diverge || voneinander abweichen; auseinandergehen.

**divers** *mpl* Ⓐ | sundries || Verschiedenes *n* | **compte de** ~ | sundries account || Konto «Verschiedenes» | **journal des** ~ | sundries journal || Kontobuch «Verschiedenes» | **grand-livre des** ~ | sundries ledger || Hauptbuch «Verschiedenes».

**divers** *mpl* Ⓑ [frais ~] | sundry expenses *pl* || verschiedene Ausgaben *fpl.*

**divers** *adj* | **articles** ~ | sundry articles; sundries *pl* || verschiedene Artikel *mpl* | **créditeurs** ~ | sundry creditors || diverse Forderungen *fpl* | **dépenses** ~ **es; frais** ~ | sundry expenses || verschiedene Ausgaben *fpl* | **échantillons** ~ | sundry samples || verschiedene Muster *npl* | **faits** ~ | miscellaneous items || verschiedene Nachrichten *fpl* | **en** ~ **es occasions** | on various occasions || bei verschiedenen Gelegenheiten *fpl* | **sommes** ~ **es** | sundry moneys || verschiedene Beträge *mpl.*

**diversification** *f* | ~ **de la production** | diversification of production; product diversification || Produktdiversifizierung *f.*

**diversifier** *v* | to diversify; to vary || verschieden gestalten; variieren.

**diversion** *f* | diversion; diverting || Ablenkung *f.*

**diversité** *f* Ⓐ [différence] | difference || Verschiedenheit *f* | ~ **d'opinion** | difference (diversity) of opinion || Meinungsverschiedenheit; abweichende Meinung *f.*

**diversité** *f* Ⓑ [variété] | variety || Mannigfaltigkeit *f.*

**divertir** *v* Ⓐ | ~ **l'attention de q. de qch.** | to divert (to abstract) sb.'s attention from sth. || jds. Aufmerksamkeit von etw. ablenken.

**divertir** *v* Ⓑ [détourner] | ~ **des fonds** | to misappropriate money; to embezzle funds; to convert money to one's own use || Geld(er) unterschlagen (veruntreuen).

**divertissement** *m* [détournement] | ~ **de fonds** | misappropriation (embezzlement) (fraudulent conversion) of funds; defalcation || Unterschlagung *f* (Veruntreuung *f*) von Geld(ern).

**dividende** *m* | dividend || Dividende *f;* Gewinnanteil *m* | **acompte de (sur)** ~ ; ~ **intérimaire;** ~ **provisoire** | interim dividend || Abschlagsdividende; Interimsdividende; Zwischendividende | ~ **s d'actions** | dividends on shares || Aktiendividenden | ~ **prélevé sur le capital** | dividend paid out of capital || aus dem Kapital gezahlte Dividende | **chèque-** ~ | dividend cheque || Dividendenscheck *m* | **coupon de** ~ | dividend coupon (warrant) || Gewinnanteilschein *m;* Dividendenschein | **déclaration (distribution) d'un** ~ | declaration of a dividend || Ausschüttung *f* einer Dividende; Dividendenausschüttung | **avec droit au** ~ **à partir du ...** | with dividend rights as from ... || dividendenberechtigt (mit Dividendenberechtigung) ab ... | **impôt sur les** ~ **s** | dividend (coupon) tax || Dividendensteuer *f;* Couponsteuer | **solde de** ~ ; ~ **final** | final dividend || Restdividende; Schlußdividende | **super** ~ ; ~ **additionnel** | additional dividend; bonus || Zusatzdividende; Bonus *m* | **valeurs à** ~ | dividend stock(s) || Dividendenwerte *mpl.*

★ ~ **annuel** | annual dividend || Jahresdividende | ~ **anticipé** | advanced dividend; advance on dividends || Dividendenvorschuß *m;* Vorschuß auf Dividenden | ~ **brut par action** | total dividend per share || Bruttodividende pro Aktie | ~ **privilégié** | preferential (preferred) dividend || Dividende auf die Vorzugsaktien | ~ **semestriel** | half-yearly dividend || Halbjahresdividende | ~ **trimestriel** | quarter dividend || Quartalsdividende.

★ **distribuer un** ~ | to declare a dividend || eine Dividende ausschütten | **payer un** ~ | to pay a dividend || eine Dividende zahlen | **toucher des** ~ **s** | to draw dividends || Dividenden beziehen.

★ **avec** ~ | dividend on; cum dividend || einschließlich (inklusive) (mit) Dividende | **sans** ~ | dividend off; ex dividend || ausschließlich (exklusive) (ohne) Dividende.

**diviser** *v* Ⓐ | to divide || teilen | **se** ~ **en sous-commissions** | to break up into subcommittees || Unterausschüsse bilden.

**diviser** *v* Ⓑ [répartir] | to divide up || einteilen; aufteilen.

**diviser** *v* Ⓒ [distribuer] | to distribute; to portion out || verteilen; austeilen.

**divisibilité** *f* | divisibility || Teilbarkeit *f.*

**divisible** *adj* | divisible || teilbar.

**division** *f* Ⓐ [partage] | division, dividing; partition || Teilung *f;* Einteilung *f* | ~ **par arrondissements** | division into boroughs || Einteilung in Gemeindebezirke | ~ **des pouvoirs** | separation of powers || Teilung der Gewalten | ~ **du travail** | division of labo(u)r || Arbeitsteilung | ~ **tripartite** | tripartite partition || Dreiteilung.

**division** *f* Ⓑ [service] | division; department; branch || Abteilung *f;* Departement *n* | ~ **d'appel** | appe-

**division** *f* ⒝ *suite*
late division || Berufungsabteilung; Beschwerdeabteilung | **chef de** ~ | head of department; department (departmental) chief (head) || Abteilungsvorstand *m;* Abteilungschef *m;* Sektionschef.
**division** *f* ⒞ [désunion] | disunion; discord; variance || Uneinigkeit *f* | **être en** ~ | to be at variance || uneinig sein.
**divisionnaire** *adj* ⒜ | **commissaire** ~ ; **inspecteur** ~ | department (district) inspector || Bezirksinspektor *m;* Abteilungsinspektor | **contrôleur** ~ **des douanes** | district customs officer || Bezirkszollkommissar *m.*
**divisionnaire** *adj* ⒝ | **monnaie** ~ | subsidiary coin (money); token coin (coinage); fractional (divisional) coin (currency); small change (coin) (money) || Scheidemünze *f;* Kleingeld *n;* Wechselgeld.
**divorce** *m* | divorce || Ehescheidung *f;* Scheidung *f* | **action (demande) (requête) en** ~ | petition for divorce; divorce petition || Klage *f* auf Scheidung; Ehescheidungsklage; Scheidungsklage | **intenter une action en** ~ **contre q.** | to start (to take) divorce proceedings against sb. || gegen jdm. die Scheidung (das Scheidungsverfahren) einleiten | **cause (motif) de** ~ | cause of (ground for) divorce || Scheidungsgrund *m;* Ehescheidungsgrund | ~ **par consentement mutuel** | divorce by mutual agreement || Scheidung auf Grund gegenseitiger Einwilligung; einverständliche Scheidung | **demande reconventionnelle en** ~ | cross-petition for divorce || Ehescheidungswiderklage; Widerklage *f* auf Ehescheidung | **demanderesse en** ~ | divorce petitioner [wife] || Scheidungsklägerin *f* | **demandeur en** ~ | divorce petitioner [husband] || Scheidungskläger *m* | **le droit du** ~ | the divorce law(s) || das Scheidungsrecht *n* | **dans les instances en** ~ | in divorce cases || in Ehescheidungsprozessen; in Scheidungssachen | **être pas les instances en** ~ | to be in the divorce courts || in Scheidung liegen | **jugement de** ~ | decree of divorce; divorce decree || Ehescheidungsurteil *n;* Scheidungsurteil | **procédure du** ~ | divorce proceedings *pl* || Ehescheidungsverfahren *n;* Scheidungsprozeß *m.*
★ **demander le** ~ | to petition (to apply) (to sue) for a divorce; to seek a divorce || die Scheidung beantragen; auf Scheidung klagen; die Scheidungsklage einreichen | **faire** ~ **avec q.** | to divorce sb.; to obtain (to get) a divorce from sb. || sich von jdm. scheiden lassen | **prononcer le** ~ | to grant a divorce || die Scheidung aussprechen; auf Scheidung erkennen.
**divorcé** *m* | divorced man || Geschiedener *m;* geschiedener Mann.
**divorcé** *part* | **ils ont** ~ ; **ils sont** ~ **s** | they have been divorced || sie sind geschieden; sie haben sich scheiden lassen.
**divorcée** *f* | divorced woman; divorcee || geschiedene Frau.

**divorcer** *v* | ~ **avec (d'avec) q.**; **se** ~ **de q.** | to divorce sb.; to obtain a divorce from sb. || sich von jdm. scheiden lassen.
**divulgation** *f* ⒜ [révélation] | revelation || Bekanntgabe *f;* Bekanntmachung *f.*
**divulgation** *f* ⒝ [mise à découvert] | divulgation; disclosure || Offenlegung *f;* Aufdeckung *f;* Enthüllung *f.*
**divulguer** *v* ⒜ [faire connaître] | ~ **qch.** | to make sth. known || etw. bekanntmachen; etw. bekanntgeben | **se** ~ | to become known; to leak out || bekannt werden; durchbringen.
**divulguer** *v* ⒝ [mettre qch. à découvert] | to divulge; to disclose || offenlegen; offenbaren; auf decken | ~ **un secret** | to divulge (to reveal) a secret || ein Geheimnis enthüllen.
**dock** *m* ⒜ [bassin] | dock || Dock *n* | ~ **de carénage** | dry dock || Trockendock | ~ **flottant** | floating dock || Schwimmdock.
**dock** *m* ⒝ [quai] | dock || Kai *m;* Hafen *m* | **directeur des** ~ **s** | dock master || Hafenmeister *m* | **droits de** ~ | wharfage; quayage; wharf (dock) dues; dock (pier) rent; pierage; dockage; dock charges || Kaigebühr *f;* Kaigeld *n;* Kailagergeld *n;* Kailagermiete *f;* Kailiegegebühr *f;* Kailiegegeld *n;* Dockgebühren *fpl;* Dockgeld *n* | **entrée (mise) au** ~ | docking || Unterbringung *f* im Dock; Einbringen *n* ins Dock.
★ **mettre (faire entrer) (faire passer) un navire au** ~ **(aux** ~ **s)** | to dock a ship || ein Schiff am Kai festmachen | **entrer (passer) aux** ~ **s** | to dock || im Hafen (am Kai) anlegen.
**dock** *m* ⒞ [entrepôt] | warehouse || Lagerhaus *n* | ~ **frigorifique** | cold store (storage) || Kühlhaus *n;* Kühlhalle *f.*
**dock** *m* ⒟ [chantier] | dockyard; shipyard || Schiffswerft *f;* Werft *f.*
**dock-entrepôt** *m* | bonded warehouse || Zollkai *m.*
**docker** *m* [ouvrier (travailleur) aux docks] | docker; dock hand; docksman || Hafenarbeiter *m;* Dockarbeiter *m* | **grève des** ~ **s** | dock strike || Dockarbeiterstreik *m;* Hafenarbeiterstreik.
**docteur** *m* ⒜ | Doctor || Doktor *m* | ~ **en droit** | Doctor of Law || Doktor der Rechte | **grade de** ~ | doctor's degree || Doktorgrad *m;* Doktorwürde *f* | ~ **honoris causa** | Honorary Doctor || Ehrendoktor | ~ **ès lettres;** ~ **en philosophie;** ~ **ès sciences** | Doctor of Philosophy (of Science) || Doktor der Philosophie (der Wissenschaften) | ~ **en médecine** | Doctor of Medicine || Doktor der Medizin | **titre de** ~ | doctor's title || Doktortitel *m* | **passer** ~ ; **passer son examen de** ~ | to take one's Doctor's degree || zum Doktor promovieren; seinen Doktor (sein Doktorexamen) machen | **être reçu** ~ | to receive one's doctor's degree || die Doktorwürde erhalten.
**docteur** *m* ⒝; **docteur-médecin** *m* | physician; medical practitioner; doctor || Arzt *m;* Doktor *m.*
**doctorat** *m* | doctor's degree || Doktorwürde *f;* Doktorgrad *m* | **aspirant au** ~ | candidate for a doc-

tor's degree || Doktorkandidat *m;* Doktorand *m* | **faire (passer) son** ~ | to take one's Doctor's degree || seinen Doktor (sein Doktorexamen) machen; zum Doktor promovieren.

**doctoresse** *f* | lady (woman) doctor || Ärztin *f.*

**doctrine** *f* Ⓐ | doctrine || Doktrin *f;* Lehre *f* | **emprunt d'une** ~ | derivation of a theory || Ableitung *f* einer Lehre (einer Theorie) | ~ **de parti** | party platform (doctrine) || Parteiprogramm *m;* Parteidoktrin.

**doctrine** *f* Ⓑ | «**la** ~ »; **la** ~ **en droit** | the text books; the books of legal authority; the writings of the learned in the law || die Kommentatoren *mpl;* die Kommentare *mpl* | **arrêt de** ~ | leading decision; authority || Entscheidung *f* von grundsätzlicher Bedeutung; grundsätzliche Entscheidung.

**document** *m* | document; instrument; deed; record; act || Schriftstück *n;* Urkunde *f;* Dokument *n;* Beleg *m* | **acceptation contre** ~ **s** | acceptance against documents || Akzept *n* gegen Papiere | **adultération (altération) d'un** ~ | falsification of (tampering with) a document || Fälschung *f* einer Urkunde | **allonge d'un** ~ | rider to a document || Zusatzklausel *f* zu einer Urkunde | ~ **à l'appui** | document (voucher) in support; voucher || Beweisurkunde; Beleg *m;* schriftliches Beweisstück *n* | **communication de** ~ **s; production de** ~ **s** | production (exhibition) (presentation) of documents || Vorlegung *f* (Vorzeigung *f*) von Urkunden (von Belegen) | **confrontation de** ~ **s** | confrontation of documents || Urkundenvergleichung *f* | ~ **s de dédouanement;** ~ **s douaniers** | documents for customs clearance; customs documents || Verzollungsunterlagen *fpl;* Zollbelege *mpl;* Zollpapiere *npl* | ~ **s d'exportation** | export documents || Ausfuhrmeldungen; Ausfuhrbelege | ~ **s d'expédition;** ~ **s d'embarquement** | shipping documents || Frachtunterlagen | ~ **d'importation** | import documents || Einfuhranmeldungen; Einfuhrbelege | ~ **de ratification** | instrument of ratification || Ratifikationsurkunde | **recueil de** ~ **s** | collection of documents || Urkundensammlung *f;* Dokumentensammlung | **soustraction d'un** ~ | fraudulent removal of a document || Beiseiteschaffung *f* eines Schriftstückes (einer Urkunde) | **soustraction de** ~ **s** | abstraction of documents || Urkundenbeseitigung *f* | ~ **de transfert;** ~ **de transport** | transfer (assignment) deed; deed of conveyance (of transfer) (of assignment) || Übertragungsurkunde; Auflassungsurkunde | ~ **de travail** | working document (draft) (paper) || Arbeitsdokument *n;* Arbeitspapier *n.*

★ **d'après des** ~ **s inédits** | according to hitherto unpublished documents || nach bisher unveröffentlichten Urkunden | ~ **s probants** | articles of evidence; vouchers in proof; vouchers || Beweisurkunden *fpl;* Belege *mpl* | **destruction de** ~ **s probants** | destruction of documents; spoliation || Urkundenvernichtung *f;* Vernichtung von Beweisurkunden (von Beweisen) | ~ **s sanitaires** | health certificates || Gesundheitspapiere *npl* | ~ **secret** | secret document || Geheimdokument | ~ **s secrets** | secret papers || Geheimpapiere *npl* | **un** ~ **volumineux** | a voluminous document || ein umfangreiches Dokument.

★ **adultérer un** ~ | to falsify a document || eine Urkunde fälschen | **confronter des** ~ **s** | to compare (to confront) (to collate) documents || Schriftstücke (Urkunden) miteinander vergleichen | **fournir (produire) des** ~ **s** | to present (to produce) documents (vouchers) || Urkunden vorlegen (vorzeigen); Belege beibringen | **fournir des** ~ **s au soutien (à l'appui) de qch.; munir qch. de** ~ **s** | to document sth.; to support (to prove) sth. by documents (by documentary evidence) || etw. dokumentieren; etw. urkundlich belegen; für etw. urkundliche Belege (Beweise) erbringen (beibringen) | **muni de** ~ **s** | documented; supported by documents (by documentary evidence) || urkundlich (durch Urkunden) (durch urkundliches Beweismaterial) (dokumentarisch) belegt.

**documentaire** *adj* | **crédit** ~ ① | credit on security || Kredit *m* gegen Sicherheit; Lombardkredit | **crédit** ~ ② | documentary (shipping) credit || Dokumentenkredit; Rembourskredit | **effet** ~ ; **traite** ~ | bill accompanied by documents; draft with documents attached; documentary bill || Dokumentenwechsel *m;* Dokumententratte *f* | **preuve** ~ | documentary proof || Beweis *m* durch Urkunden; Urkundenbeweis | **à titre** ~ | as (in) evidence || als Beleg; als Beweis.

**documentation** *f* | documentation; documentary evidence (proof) || Belegung *f* (Beweis *m*) durch Urkunden; urkundliche Belegung; Dokumentierung *f.*

**documenté** *adj* Ⓐ [muni de documents] | documented; supported by documents (by documentary evidence) || urkundlich (durch Urkunden) (durch urkundliches Beweismaterial) (dokumentarisch) belegt.

**documenté** *adj* Ⓑ | **bien** ~ | well-documented; thoroughly documented || mit reichem Urkundenmaterial versehen | **être bien** ~ **sur qch.** | to be well-informed on sth. || von etw. gut informiert sein | **un ouvrage bien** ~ | a book which is the result of a great deal of research || ein Werk, welches das Ergebnis umfangreicher Forschungsarbeiten ist.

**documenter** *v* Ⓐ [munir de documents] | ~ **qch.** | to document sth.; to support (to prove) sth. by documents (by documentary evidence) || etw. dokumentieren; etw. urkundlich belegen; für etw. urkundliche Belege (Beweise) erbringen (beibringen).

**documenter** *v* Ⓑ | ~ **q. sur une question** | to inform sb. (to keep sb. posted) about sth. || jdm. zu einer Frage Material (Unterlagen) verschaffen (beschaffen) | **se** ~ **sur qch.** | to collect (to gather) documentary evidence on sth. || für etw. (über etw.) Beweismaterial sammeln | **se** ~ **pour un ouvrage** | to collect material for a book || für ein Werk Material sammeln.

**documents** *mpl* [~ d'embarquement; ~ d'expédition] | shipping documents (papers) || Versandpapiere *npl;* Verschiffungsdokumente *npl;* Verschiffungspapiere | ~ **contre acceptation** | documents against acceptance || Versandpapiere (Papiere) gegen Akzept | **comptant contre** ~ | cash against documents || Bar gegen Versandpapiere | ~ **contre paiement** | documents against payment || Versandpapiere (Papiere) gegen Bezahlung.

**dogme** *m* | dogma || Dogma *n*.

**doit** *m* | debit || Soll *n;* Debet *n* | ~ **et avoir** | debit and credit; debitor and creditor || Soll und Haben; Aktiva und Passiva | ~ **d'un compte** | debit (debit side) (debtor side) of an account || Debet (Sollseite) (Debetseite) eines Kontos.

**dol** *m* [intention délictueuse] | fraud; wilful misrepresentation || Arglist *f;* arglistige Täuschung *f;* Dolus *m* | **dissimuler qch. par** ~ | to conceal sth. fraudulently || etw. arglistig verschweigen | **vicier qch. par** ~ | to vitiate sth. for fraud || etw. wegen Arglist anfechten.

**doléances** *fpl* | complaints; grievances || Beschwerden *fpl* | **livre de** ~ | book of complaints; complaint (request) book || Beschwerdebuch *n*.

**dolosif** *adj* | fraudulent; malicious || arglistig | **dissimulation** ~ **ve** | fraudulent concealment || arglistiges Verschweigen *n* | **manœuvre** ~ **ve** | malice || hinterlistiger Trick *m;* Hinterlist *f*.

**domaine** *m* Ⓐ [propriété] | property || Eigentum *n* | **compte** ~ | property account || Vermögenskonto *n* | ~ **national** | national (public) (government) (state) property || Staatseigentum; Nationaleigentum; öffentliches Eigentum | ~ **privé** | private property || Privateigentum | ~ **public** ① | public property (domain) || Gemeingut | ~ **public** ② | government (state) property || Staatseigentum.

★ **appartenir au** ~ **public** | to be no longer protected; to be public property || nicht mehr geschützt sein; nicht mehr dem Schutz unterliegen; Allgemeingut sein | **tombé dans le** ~ **public** | no longer protected by copyright (by letters patent) || urheberrechtlich (patentrechtlich) nicht mehr geschützt | **tomber dans le** ~ **public** | to become public property; to fall into the public domain || Allgemeingut werden; der Allgemeinheit zufallen; vom Urheberrecht frei werden.

**domaine** *m* Ⓑ [~ rural] | estate; real estate || Gut *n;* Landgut *n* | ~ **de la couronne** | crown land (property) || Krongut | ~ **de l'Etat** | government estate (farm) || Staatsdomäne *f;* Staatsgut; Domäne *f* | ~ **de famille** | family estate || Stammgut; Familiengut; Familienstammgut | ~ **s fonciers** | real estates (properties) || Ländereien *fpl*.

**domaine** *m* Ⓒ [champ] | field || Gebiet *n* | ~ **d'activité** | field of activity (of action) || Tätigkeitsgebiet; Betätigungsfeld *n;* Arbeitsgebiet; Wirkungskreis *m* | ~ **d'application** | field of use || Anwendungsgebiet; Verwendungsgebiet | **le** ~ **économique** | the economic sphere || der wirtschaftliche Bereich | **dans le** ~ **extérieur** | in the field of foreign policy || in der Außenpolitik; außenpolitisch | **dans le** ~ **intérieur** ① | in the home (domestic) field; at home || im Innern; im Inland | **dans le** ~ **intérieur** ② | in domestic (internal) politics *pl* || in der Innenpolitik; innenpolitisch | ~ **juridique** | branch of law || Rechtsmaterie *f*.

**domanial** *adj* | belonging to the state || dem Staat gehörig | **propriété** ~ **e** | domanial property || Domäneneigentum *n*.

**domestique** *adj* Ⓐ | domestic; home || häuslich | **affaires** ~ **s** | family (domestic) affairs || häusliche Angelegenheiten *fpl;* Familienangelegenheiten | **arrêts** ~ **s** | house arrest || Hausarrest *m* | **dissensions** ~ **s** | domestic (family) quarrels || Familienstreitigkeiten *fpl;* häusliche Streitigkeiten; Familienzwist *m* | **économie** ~ | housekeeping || Hauswirtschaft *f* | **papiers** ~ **s** | family papers (records) || Familienpapiere *npl* | **communauté de vie** ~ | family life || häusliche Gemeinschaft *f* (Lebensgemeinschaft).

**domestique** *adj* Ⓑ [intérieur] | **dissensions** ~ **s** | domestic (internal) quarrels (strife) || innere Streitigkeiten *fpl* (Zwistigkeiten *fpl* ) | **production** ~ | domestic (home) (indigenous) production || Inlandsproduktion *f* | **ressources** ~ **s de capital** | domestic capital resources || inländische Kapitalquellen | **ressources** ~ **s en énergie** | indigenous energy resources || einheimische Energiequellen | **secteur** ~ | domestic (household) sector || Haushaltssektor *m*.

**domicile** *m* Ⓐ [résidence; lieu où l'on réside de droit] | domicile; residence || Wohnsitz *m;* Wohnort *m;* Domizil *n;* Sitz *m* | **atelier à** ~ | domestic workshop || Werkstatt *f* in der Wohnung | **changement de** ~ | change of domicile (of residence) || Wohnsitzveränderung *f;* Veränderung des Wohnsitzes; Wohnungswechsel *m* | **droit de** ~ | right of domicile; right to establish one's domicile || Recht, seinen Wohnsitz zu begründen; Niederlassungsrecht | **élection de** ~ | election of domicile || Erwählung *f* eines Wohnsitzes | **enlèvement (prise) à** ~ | collection at residence || Abholung *f* in der Wohnung | **enlèvement de bagages à** ~ | collecting of luggage || Gepäckabholung *f* | ~ **à l'étranger** | residence abroad || Wohnsitz im Ausland; Auslandswohnsitz | ~ **de fait** | actual residence || tatsächlicher Wohnsitz | **instituteur à** ~ | family (private) tutor; tutor || Hauslehrer *m;* Erzieher *m* | **institutrice à** ~ | governess; tutoress || Hauslehrerin *f;* Erzieherin *f* | **livraison (remise) à** ~ | delivery at residence || Lieferung *f* (Zustellung *f* ) ins Haus | **mendicité à** ~ | house-to-house begging || Hausbettel *m* | ~ **d'origine** | domicile of origin || Wohnsitz bei Geburt | **ouvrier (travailleur) à** ~ | home worker; outworker || Heimarbeiter *m* | **pays de** ~ | country of domicile || Domizilland *n;* Wohnsitzland | **permanence à** ~ | standby duty at home || Bereitschaftsdienst *m* zu Hause | **réintégration de** ~ | resumption of one's residence || Wiederaufschlagung *f* seines Wohnsitzes | **droit**

de remise à ~ | delivery fee || Zustellgebühr *f* | ~ de secours | residence of person entitled to public relief || Unterstützungswohnsitz | secours à ~ | out-door relief || Unterstützung *f* außerhalb der Anstalt | **suppression du** ~ | giving up of the residence || Aufhebung *f* (Aufgabe *f*) des Wohnsitzes | **translation du** ~ | transfer of domicile || Verlegung *f* des Wohnsitzes; Wohnsitzverlegung | **violation de** ~ | breach of domicile || Hausfriedensbruch *m* | **visite à** ~ | visit to (call at) a person's residence || Hausbesuch *m*.

★ **le** ~ **conjugal** | the conjugal residence; the matrimonial home || der eheliche Wohnsitz; der gemeinsame Wohnsitz der Ehegatten | **fuite du** ~ **conjugal** | elopement || Entlaufen *n* aus der ehelichen Lebensgemeinschaft | ~ **convenu** | stipulated domicile || vereinbarter Wohnsitz | ~ **double** | double domicile || Doppelwohnsitz | ~ **élu** | domicile of choice || erwählter (gewählter) Wohnsitz | **le** ~ **fiscal** | the fiscal domicile || der Steuerwohnsitz; das steuerliche Domizil | **sans** ~ **fixe** | with (of) no fixed residence (abode) (home); without having a fixed residence || ohne festen Wohnsitz (Aufenthalt); ohne einen festen Wohnsitz zu haben | **franco à** ~ | delivered free at residence || Zustellung *f* frei Haus | ~ **légal** | legal domicile || gesetzlicher Wohnsitz | ~ **réel** | actual place of residence || tatsächlicher Wohnsitz | ~ **social** | residence (seat) of the company; registered office (offices) of the company || Sitz der Gesellschaft; Gesellschaftssitz.

★ **créer (fonder) un** ~ | to establish a residence || einen Wohnsitz begründen | **élire un** ~ **dans un endroit** | to elect domicile at a place || einen Ort als Wohnsitz wählen (erwählen) | **établir (fixer) son** ~ **à . . .** | to take up one's residence at . . . || seinen Wohnsitz in . . . aufschlagen; in Wohnsitz nehmen | **faire cesser son** ~ ; **supprimer son** ~ | to abandon one's domicile || seinen Wohnsitz aufheben | **partager le** ~ **de q.** | to take the domicile of sb. || jds. Wohnsitz teilen | **réintégrer son** ~ | to take up one's residence again || seinen Wohnsitz wieder aufschlagen.

★ **à** ~ | at sb.'s residence (private house) || jds. Wohnsitz; in jds. Privatwohnung | **payable à** ~ | payable at the address of the payee || zahlbar am Wohnsitz des Schuldners.

**domicile** *m* Ⓑ [place où une lettre de change est payable]; address for payment || Domizil *n*; Zahlstellenvermerk *m*; Domizilvermerk *m* | **billet à** ~ | domiciled promissory note || domiziliert eigener Wechsel *m* | **clause de** ~ | domiciliary clause || Zahlstellenklausel *f*; Domizilklausel | **fixation de** ~ | indication of a domicile || Domizilangabe *f*.

**domiciliaire** *adj* | **descente** ~ ; **visite** ~ | domiciliary visit; house search || Haussuchung *f*.

**domiciliataire** *m* | paying agent [of a bill of exchange]; payee [of a domiciled bill] || Domiziliat *m* [eines Wechsels].

**domiciliation** *f* Ⓐ [indication d'un domicile] | indication of a domicile || Domizilangabe *f* | **bureau de** ~ | office of domiciliation || Domizilierungsbüro; Domizilierungsstelle.

**domiciliation** *f* Ⓑ [désignation d'un domicile où une lettre de change est payable] | domiciliation of a bill of exchange; indication of a paying agent || Domizilierung *f* (eines Wechsels); Zahlbarstellung *f*.

**domicilié** *adj* Ⓐ [demeurant] | resident; domiciled || ansässig; wohnhaft | **société** ~ **e** | domiciliary company || Domizilgesellschaft *f* | ~ **à l'étranger** | resident abroad || im Ausland wohnend (wohnhaft) (ansässig).

**domicilié** *adj* Ⓑ [avec désignation d'un domicile] | domiciled || domiziliert; mit Domizilangabe | **acceptation** ~ **e** | domiciled acceptance || domiziliertes Akzept *n;* Domizilakzept | **billet à ordre** ~ | domiciled promissory note || domiziliert eigener Wechsel *m* | **lettre de change** ~ **e** | domiciled bill (draft) (bill of exchange) || domizilierter Wechsel *m;* domizilierte Tratte *f;* Domizilwechsel | **non** ~ | not domiciled || ohne Domizilangabe *f*.

**domicilier** *v* Ⓐ [établir son domicile] | **se** ~ | to establish one's residence; to domicile || sich niederlassen; seinen Wohnsitz nehmen.

**domicilier** *v* Ⓑ [désigner un domicile] | ~ **un effet;** ~ **une lettre de change** | to domicile a bill of exchange || einen Wechsel domizilieren (zu Domizil stellen) (mit einem Domizilvermerk versehen) (zahlbar machen).

**dominance** *f* Ⓐ | dominance; sway || Herrschaft *f;* Macht *f*.

**dominance** *f* Ⓑ [pré ~ ] | predominance; preponderance || Vorherrschaft *f;* Überwiegen *n;* Übergewicht *n*.

**dominant** *adj* Ⓐ | dominating; ruling || herrschend | **fonds** ~ | dominant tenement || herrschendes Grundstück *n* | **idée** ~ **e d'une œuvre** | leading idea of a work || Grundidee *f* eines Werkes | **l'opinion** ~ **e** | the prevailing opinion || die herrschende Ansicht *f* (Meinung *f*) | **position** ~ **e** | dominant (dominating) position || beherrschende Stellung *f* | **trait** ~ | leading (outstanding) feature || Grundzug *m*.

**dominant** *adj* Ⓑ [pré ~ ] | predominating; preponderant; prevailing || vorherrschend; überwiegend.

**dommage** *m* | damage; loss; injury; harm; detriment || Schaden *m;* Verlust *m;* Nachteil *m* | **assurance contre les** ~ **s** | insurance against loss (against material damage) (against loss and damage) || Schadensversicherung *f;* Sachschadenversicherung | ~ **aux champs;** ~ **causé aux champs** | damage done to rural property || Feldschaden; Flurschaden | **constatation des pertes et** ~ **s** | ascertainment of losses and damage || Schadensfeststellung *f* | ~ **résultant de la demeure** ① | damage resulting from late delivery || Schaden wegen (aus) verspäteter Lieferung | ~ **résultant de la demeure** ②; ~ **causé par le retard** | damage caused by default ||

**dommage** *m, suite*
Verzugsschaden | **évaluation du ~** | appraisal (assessment) of the damage ‖ Schadensfestsetzung *f;* Schadensberechnung *f* | **fait générateur de ~** | act causing (giving rise to) the damage ‖ schädigendes (Schaden verursachendes) Ereignis *n* | **~ causé par le feu; ~s matériels d'incendie** | damage caused be fire; loss and damage by fire; fire damage ‖ Brandschaden; Feuerschaden; Brandschäden *mpl* | **~ causé (~s causés) par le gibier** | damage done (caused) by game ‖ Wildschaden | **~ causé par la glace** | damage caused by ice ‖ Eisschaden | **~ de guerre; ~s matériels de guerre** | war damage ‖ Kriegsschaden; Kriegsschäden *mpl* | **~s et intérêts** | damages ‖ Schadensersatz *m;* Entschädigung *f* [VIDE: **dommages-intérêts** *mpl*] | **déclaration de ~s et intérêts** | statement of claim (of claim for damages) ‖ Geltendmachung *f* der Schadensersatzansprüche | **lieu du ~** | place where the damage occurred ‖ Handlungsort *m;* Tatort | **réparation de ~** | payment (recovery) of damages; indemnification; compensation for damage ‖ Schadensersatz *m;* Schadensersatzleistung *f;* Entschädigung *f* | **action en réparation de ~** | action (suit) for damages; damage suit ‖ Schadensersatzklage *f;* Klage *f* auf Schadensersatz | **réparation d'un ~ en argent** | cash indemnity; indemnification in cash ‖ Geldentschädigung *f;* Geldersatz *m;* Entschädigung *f* (Schadensersatz *m*) in Geld.
★ **~s indirects; ~ moral; ~ non-patrimonial** | indirect (consequential) (special) damages ‖ Ersatz *m* immateriellen (mittelbaren) Schadens; Entschädigung *f* des entgangenen Gewinns; Ersatz des Nutzungsentgangs | **~ matériel** | material damage ‖ materieller Schaden; Materialschaden | **~ patrimonial; ~ pécuniaire** | damage to property; financial damage ‖ Sachschaden; Vermögensschaden | **être responsable du ~** | to be responsible (to be answerable) for the damage; to be liable for the damage (for damages) (to pay damages) ‖ für den Schaden verantwortlich sein; den Schaden vertreten müssen (zu vertreten haben) | **~s volontaires** | wilful damage ‖ vorsätzliche Sachbeschädigung *f.*
★ **causer ~** | to be to the detriment [of]; to be detrimental [to] ‖ Schaden bringen; schädlich (nachteilig) sein | **causer du ~** | to cause damage; to damage ‖ Schaden verursachen (anrichten); schädigen | **éprouver un ~** | to suffer damage; to become damaged ‖ Schaden erleiden (nehmen); zu Schaden kommen; beschädigt werden | **garder (préserver) q. de ~** | to protect sb. (to keep sb. protected) from damage ‖ jdn. vor Schaden bewahren | **réparer un ~** ① | to repair (a) damage ‖ einen Schaden wiedergutmachen (reparieren) | **réparer un ~** ② | to redress an injury ‖ einen Schaden (eine Verletzung) heilen.
**dommageable** *adj* Ⓐ | damaging; injurious; prejudicial ‖ schädigend; schädlich; nachteilig | **entraîner des conséquences ~s** | to entail harmful consequences ‖ nachteilige Folgen haben; sich nachteilig auswirken | **fait ~** | harmful event; event (act) giving rise to the damage ‖ schädigendes (Schaden verursachendes) Ereignis *n.*
**dommageable** *adj* Ⓑ [délictueux] | tortious ‖ unerlaubt; deliktisch | **acte ~** | tort; tortious act ‖ unerlaubte (zum Schadensersatz verpflichtende) Handlung *f;* Deliktshandlung *f;* Delikt *n.*
**dommageablement** *adv* | in a damaging manner ‖ in schadenbringender Weise.
**dommages-intérêts** *mpl* | damages *pl* ‖ Schadensersatz *m;* Entschädigung *f* | **action en ~** | action (suit) for damages; damage suit ‖ Klage *f* auf Schadensersatz; Schadensersatzklage; Schadensersatzprozeß | **adjudication de ~ (des ~)** | award of damages ‖ Zubilligung *f* (Zuerkennung *f*) von Schadensersatz | **droit aux ~** | claim for damages (for indemnity) (for compensation) (of indemnification) ‖ Schadensersatzanspruch *m;* Entschädigungsanspruch; Ersatzanspruch.
★ **~ compensatoires** | damages for non-performance (for non-fulfilment) ‖ Schadensersatz wegen Nichterfüllung | **~ moratoires** | damage caused by default (resulting from late delivery) ‖ Schadensersatz wegen Verzuges; Verzugsschaden *m.*
★ **accorder (adjuger) des ~** | to award damages ‖ Schadensersatz zubilligen; auf Schadensersatz erkennen | **allouer à q. une somme à titre de ~** | to award sb. a sum (an amount) as damages ‖ jdm. einen Betrag als Schadensersatz zusprechen | **demander (réclamer) des ~** | to claim (to ask for) (to sue for) damages ‖ Schadensersatz verlangen (fordern) (geltend machen); auf Schadensersatz klagen | **donner lieu aux ~** ① | to entitle [sb.] to claim damages ‖ [jdm.] das Recht geben, Schadensersatz zu verlangen | **donner lieu aux ~** ② | to award damages ‖ Schadensersatz zusprechen | **être condamné à des ~** | to be ordered to pay damages ‖ zum (zu) Schadensersatz verurteilt werden | **être passible de ~; être tenu des ~** | to be liable for damages (to pay damages); to be responsible for a damage ‖ einen Schaden zu vertreten haben; schadensersatzpflichtig sein; für einen Schaden verantwortlich sein | **se faire accorder des ~** | to recover (to be awarded) damages ‖ Schadensersatzansprüche durchsetzen | **payer des ~** | to pay damages ‖ einen Schaden ersetzen; Schadensersatz leisten | **actionner (poursuivre) q. en ~** | to sue sb. for damages; to bring an action for damages (a damage suit) against sb. ‖ jdn. auf Schadensersatz verklagen (in Anspruch nehmen); gegen jdn. eine Schadensersatzklage erheben; gegen jdn. einen Schadensersatzprozeß führen (anstrengen).
**don** *m* | donation; gift; present ‖ Schenkung *f;* Geschenk *n* | **~ d'argent** | present of money ‖ Geldgeschenk | **faire ~ de qch. à q.** | to make a present of sth. to sb. ‖ jdm. etw. zum Geschenk machen | **recevoir qch. en ~** | to receive sth. as a gift ‖ etw. als (zum) Geschenk erhalten.

**donataire** *m* | le ~ | the donee || der Beschenkte; der Schenkungsnehmer | **le co~** | the joint donee || der Mitbeschenkte.

**donateur** *m* | le ~ | the donor; the giver || der Schenker; der Schenkgeber.

**donation** *f* | donation; gift || Schenkung *f*; Geschenk *n* | **acceptation de ~** | acceptance of a donation (of a gift) || Annahme *f* einer Schenkung; Schenkungsannahme | **acte de ~** | deed (instrument) of donation; deed of gift || Schenkungsurkunde *f*; Schenkungsbrief *m* | **droit de ~** | gift tax || Schenkungssteuer *f* | **promesse de ~** | promise to make a gift; covenant of gift || Schenkungsversprechen *n* | **révocation de ~ (d'une ~)** | revocation of a donation (of a grant) || Widerruf *m* einer Schenkung; Schenkungswiderruf | **~ entre vifs** | donation inter vivos || Schenkung unter Lebenden.

★ **~ grevée d'une charge** | donation which is encumbered with a charge || Schenkung unter Auflage | **~ testamentaire** | donation by testament || testamentarische Schenkung | **révoquer une ~** | to revoke a donation || eine Schenkung widerrufen.

**donnée** *f* | fundamental idea [of a work]; subject || Grundgedanke *m* [eines Werkes]; Vorwurf *m*.

**données** *fpl* Ⓐ [indications] | data || Angaben *fpl* | **~ fausses** | false statements (data) || falsche (unwahre) Angaben | **~ statistiques** | statistical data (returns) (tables); statistics *pl* || statistische Angaben (Berichte *mpl*) (Ergebnisse *npl*); Statistiken *fpl* | **~ trompeuses** | misleading statements || irreführende Angaben.

**données** *fpl* Ⓑ [informatique] | data || Daten *fpl* | **acquisition (collecte) (saisie) de ~** | data acquisition (collection) || Datensammlung *f*; Datenerfassung *f* | **banque de ~** | data (computer) bank; data base || Datenbank *f* | **confidentialité des ~** | data confidentiality || Datenschutz *m*; Datengeheimhaltung *f* | **dépouillement des ~** | data analysis || Datenanalyse *f* | **extraction (récupération) de ~** | data (information) retrieval || Informationswiedergewinnung *f* | **sauvegarde (sécurité) (protection) des ~** | data protection (security); physical security of data || Datensicherung *f* | **support des ~ (de mémoire)** | data medium (carrier); storage medium || Datenträger *m* | **traitement des ~** | data processing || Datenverarbeitung *f* | **traitement électronique des ~** | electronic data processing; EDP || elektronische Datenverarbeitung; EDV | **transmission des ~** | data transmission || Datenübertragung *f*.

★ **~ d'entrée** | input data || Eingabedaten | **~ de sortie** | output data || Ausgabedaten | **~ alphanumériques** | alphanumeric data || alphanumerische Daten | **~ analogiques** | analog data || Analogdaten | **~ digitales** | digital data || digitale Daten | **~ numériques** | numeric data || numerische Daten.

**données** *fpl* Ⓒ [faits] | **les ~** | the facts as given; the reported facts; the facts as related (reported) || die gegebenen Tatsachen *fpl*.

**données** *fpl* Ⓓ [détails] | particulars *pl* || Einzelheiten *fpl*.

**donner** *v* | **~ un acompte** | to make a payment on account; to make (to pay) a deposit || eine Anzahlung leisten; einen Betrag anzahlen | **~ acquit** | to give a receipt || Quittung leisten (erteilen) | **~ acte de qch.** ① | to give official notice of sth. || etw. amtlich feststellen | **~ acte de qch.** ② | to place sth. on record || etw. zu Protokoll geben (erklären) | **~ des arrhes** ① | to give an earnest || ein Handgeld zahlen | **~ des arrhes** ② | to make a deposit || eine Anzahlung leisten | **~ son assentiment à qch.** | to consent (to give one's consent) to sth. || seine Einwilligung (Zustimmung) zu etw. geben (erteilen); in etw. einwilligen | **~ avis** | to give notice || Nachricht geben | **~ qch. en cadeau à q.** | to give sth. to sb. as a present || jdm. etw. als Geschenk geben (zum Geschenk machen) | **~ caution** | to give security || Sicherheit leisten | **~ des conseils** | to give advice || Rat erteilen | **~ sa démission** ① | to tender (to hand in) (to send in) one's resignation; to resign || seine Entlassung (seine Demission) einreichen; seinen Rücktritt erklären; zurücktreten; demissionieren | **~ sa démission** ② | to vacate one's seat [in Parliament] || sein Mandat [im Parliament] niederlegen | **~ sa démission de fonctionnaire** | to resign one's office || sein Amt niederlegen; von seinem Posten zurücktreten | **~ tous les détails** | to give full particulars || volle Einzelheiten geben (angeben) | **~ une entrevue à q.** | to grant sb. an interview || jdm. eine Unterredung (ein Interview) gewähren | **~ un exemple** | to give (to set) an example || ein Beispiel geben | **~ qch. à ferme** | to let sth. out on lease || etw. in Pacht geben | **~ qch. en gage** | to give sth. in pledge; to pledge (to pawn) sth. || etw. zum Pfand geben; etw. verpfänden | **~ gain de cause à q.** | to decide a case in sb.'s favor (in favor of sb.) || einen Prozeß zu jds. Gunsten entscheiden | **~ lecture de qch. à q.** | to read sth. to sb. || jdm. etw. vorlesen | **~ lieu (~ naissance) à qch.** | to give rise to sth.; to cause sth. || Veranlassung (Anlaß) zu etw. geben; etw. verursachen | **~ lieu à des malentendus** | to cause (to give rise) to misunderstandings || Mißverständnisse verursachen (zur Folge haben) | **~ sa fille en mariage à q.** | to give sb. one's daughter in marriage; to give one's daughter's hand in marriage || jdm. seine Tochter zur Frau geben | **~ naissance à un enfant** | to give birth to a child || ein Kind zur Welt bringen | **~ un ordre** | to give an order || einen Auftrag erteilen | **~ pleins pouvoirs à q.** | to give full powers to sb.; to empower sb. || jdm. Vollmacht geben (erteilen); jdn. bevollmächtigen | **~ des preuves à q.** | to furnish sb. with proofs || jdm. die Beweise liefern | **~ qch. à q. en propriété** | to give sth. to sb. as property || jdm. etw. zu Eigentum geben (übertragen); jdm. etw. übereignen | **~ quittance; ~ reçu; ~ récépissé** | to give a receipt || Quittung leisten (erteilen) | **~ raison à q.** ① | to agree with sb.; to state that sb. is right || zugeben, daß jd. im Recht ist;

**donner** *v, suite*
jdm. Recht geben | ~ **raison à q.** ② | to decide in sb.'s favor || zu jds. Gunsten entscheiden | **un rapport de qch.** | to give an account (a report) on sth. || über etw. berichten (Rechenschaft ablegen) (Bericht erstatten) | ~ **des renseignements sur qch.** | to give (to furnish) information (particulars) on (about) sth. || über etw. Auskunft (Auskünfte) erteilen; über etw. Angaben machen | ~ **tort à q.** | to state that sb. is wrong || jdm. Unrecht geben.

**donneur** *m* | giver || Geber *m* | ~ **d'aval** | surety for (upon) a bill; bill surety || Wechselbürge *m;* Aval *m* | ~ **de caution** | guarantor; surety || Bürge *m;* Garant *m* | ~ **à la grosse;** ~ **à la grosse aventure** | lender on bottomry; bottomry lender (creditor) || Bodmereigeber *m;* Bodmereigläubiger *m* | ~ **d'ordre** | principal || Auftraggeber.

**doré** *adj* | gilded || vergoldet | ~ **sur tranche(s)** | gilt-edged || mit Goldrand | **papier** ~ **sur tranche** | gilt-edged paper || Goldrandpapier *n.*

**dorénavant** *adv* | henceforward; henceforth; in the future || künftig; künftighin; in Zukunft.

**dormant** *adj* | **capital** ~ | unproductive (idle) capital; idle money || totes (ungenütztes) (unproduktives) Kapital *n.*

**dos** *m* | back; reverse || Rückseite *f* | **voir au** ~ | see other side || siehe Rückseite; siehe umseitig.

**dossier** *m* Ⓐ [liasse de pièces] | files *pl;* records *pl;* papers *pl* | Akt *m;* Akte *f;* Akten *mpl;* Handakt *m;* Handakten *mpl* | ~ **fiscal** | tax files || Steuerakten *mpl* | ~ **judiciaire** | court files (records); records of the court || Gerichtsakten *mpl* | ~ **pénal** | criminal record || Strafregister *n* | **établir le** ~ **d'une affaire** | to brief a case || für eine Sache einen Akt anlegen | **joindre qch. au** ~ | to insert sth. in the files; to place sth. on file || etw. zu den Akten legen (geben) (nehmen) | **statuer sur le vu du** ~ | to decide on the record || nach (nach der) Aktenlage entscheiden; auf Grund (nach Lage) der Akten entscheiden | **verser un document au** ~ | to place a document on the file; to add a document to the file; to lodge a document || ein Schriftstück zu den Akten legen (einreichen) (geben).

**dossier** *m* Ⓑ | case || Fall *m* | **conduite du** ~ | handling of the case || Bearbeitung *f* des Falles | **instruction du** ~ | examination (investigation) of the case; preparatory inquiries in the case || Untersuchung des Falles | **les services intéressés au** ~ | the departments involved in handling the case || die an der Bearbeitung des Falles beteiligten Abteilungen (Behörden) | ~ **en instance d'examen** | matter (case) being examined (under consideration) || in der Überprüfung befindlicher Fall | **accès aux** ~ **s en cours d'instruction** | access to the current (pending) files || Einsicht in die Akten des laufenden Falles.

**dossier** *m* Ⓒ [état de service; carrière] | record; service record || Personalakt *m;* Personalakten *mpl* | **avoir un** ~ **chargé** | to have a bad record || schlecht beleumundet sein.

**dossier** *m* Ⓓ [cas en cours] | case || Fall *m* | **le** ~ **Dupont-Dupond** | the Dupont-Dupond case || der Fall Dupont-Dupond.

**dot** *f* | dowry; marriage portion || Ausstattung *f;* Heiratsgut *n;* Mitgift *f* | **coureur de** ~ **s** | fortune hunter || Mitgiftjäger *m.*

**dotal** *adj* | **apport** ~ | dowry; wife's dowry || Mitgift *f;* Heiratsgut *n;* eingebrachtes Gut der Ehefrau | **assurance** ~ **e** | children's endowment insurance || Aussteuerversicherung *f;* Mitgiftversicherung | **biens** ~ **aux** | endowed property || Dotalgüter *npl* | **régime** ~ | dotal system || Dotalrecht *n.*

**dotation** *f* Ⓐ | endowment || Ausstattung *f* | ~ **d'un fonds** | endowment of a fund || Dotierung *f* eines Fonds | ~ **de la réserve** | endowment of the reserve || Dotierung des Reservefonds.

**dotation** *f* Ⓑ [allocation] | appropriation; allocation || Zuweisung *f* | ~ **à la réserve** | appropriation (allocation) to the reserve || Überschreibung *f* auf Rücklagenkonto; Überweisung *f* an den Reservefonds; Zuweisung an die Rücklagen.

**dotation** *f* Ⓒ [institution dotée] | foundation; endowed institution || Stiftung *f;* Institution *f.*

**doter** *v* | to endow; to appropriate || dotieren; ausstatten | ~ **un fonds** | to endow a fund || einen Fonds dotieren (äufnen [S]).

**douaire** *m* | marriage settlement; jointure || Leibgeding *n;* Wittum *n.*

**douairière** *f* | dowager || Witwe *f* von Stand | **reine** ~ | queen dowager || Königinwitwe *f.*

**douane** *f* Ⓐ | **la** ~ ; **l'administration des** ~ **s** | the customs; the administration of customs; the customs authorities (administration) || der Zoll; die Zollverwaltung; die Zollbehörden *fpl;* das Zollwesen | **conseil d'administration des** ~ **s** | board of customs (of excise) || Oberzollbehörde *f;* Oberzollamt *n;* Zolldirektion *f* | **acquit de** ~ | customs (custom-house) receipt || Zollquittung *f;* Zollschein *m* | **agence en** ~ | customs (custom-house) agency || Zollagentur *f;* Zollstelle *f* | **agent de** ~ ; **agent en** ~ ① ; **employé de la** ~ | customs (revenue) (excise) officer || Beamter *m* des Zolldienstes; Zollbeamter | **agent en** ~ ② ; **commissionnaire en** ~ | customs (custom-house) agent (broker) || Zollagent *m* | **arrondissement des** ~ **s** | customs district || Zollbezirk *m;* Zolldistrikt *m* | **bordereau de** ~ | custom-house note || Zollrechnung *f* | **bulletin (permis) de** ~ | customs certificate (permit); permit of transit; clearing certificate || Zollschein *m;* Zollabfertigungsschein; Zolldurchgangsschein | **bureau de** ~ | custom-house; customs office || Zollamt *n* | **carnet de passages en** ~ | customs pass || Zollpassierscheinheft *n* | **code des** ~ **s** | customs code; revenue law || Zollgesetz *n* | **conduite en** ~ | customs treatment || zollamtliche Behandlung *f* | **cotre de la** ~ | revenue cutter || Zollkutter *m* | **déclaration de** ~ **(en** ~ **); manifeste de** ~ | customs declaration (entry) (manifest); bill of entry || Zollerklärung *f;* Zolldeklaration *f;* Zolleinfuhrerklärung; Zollangabe *f* | **faire une décla-**

ration en ~ | to pass a customs entry; to make a customs declaration || eine Zollerklärung abgeben; [etw.] zur Verzollung deklarieren | **déclaration en ~ à la sortie** | customs declaration for export || Zollausfuhrerklärung f.

★ **droit de ~** | customs (custom-house) duty; duty || Zollgebühr f; Zollabgabe f; Zoll m [VIDE: **droit** m Ⓔ] | **élimination des droits de ~** | elimination of customs duties || Abschaffung f der Zölle | **exonération de droits de ~** | exemption from (remission of) customs duties || Befreiung (Freistellung) von Zollgebühren; Zollbefreiung f | **droit de ~ à l'exportation** | export duty; duty on exportation || Ausfuhrzoll; Ausfuhrabgabe | **droit de ~ à l'importation** | import duty; duty on importation (on imports) (on goods imported) || Einfuhrzoll; Eingangszoll; Zoll auf eingeführte Waren | **réduction des droits de ~** | reduction of customs duties; tariff reduction || Senkung f (Herabsetzung f der Zölle (der Zollsätze) | **réductions progressives des droits de ~** | gradual (progressive) tariff reductions || allmähliche (fortschreitende) Zollsenkungen fpl (Zollherabsetzungen fpl) | **remboursement des droits de ~; ristourne de droits de ~** | customs drawback; drawback || Zollrückerstattung f; Zollrückvergütung f | **exempt de droit de ~** | exempt from duty; free of duty; duty-free; non-dutiable || zollfrei; nicht zollpflichtig; abgabenfrei | **augmenter les droits de ~** | to raise the tariffs || die Zölle erhöhen | **baisser les droits de ~** | to lower the tariffs || die Zölle senken | **lever (percevoir) un droit de ~** | to impose (to levy) a duty || einen Zoll erheben | **passible de (soumis aux) droits de ~** | liable (subject) to duty (to pay duty); dutiable || zollpflichtig; zu verzollen.

★ **entrepôt de ~** | customs warehouse (store); bonded warehouse; bond-store || Zollager n; Zollniederlage f; Zolldepot n; Zollschuppen m | **expédition (passage) en ~** | clearance through the customs; customs clearance || Zollerledigung f; Zollbehandlung f; Durchgang m beim Zoll | **formalités de la ~ (en ~)** | customs (custom-house) formalities || Zollformalitäten fpl; Zollförmlichkeiten fpl | **frais (frais de formalités) de ~** | clearing charges; customs (custom-house) charges; charges for clearance through customs (for customs clearance) || Zollspesen pl; Verzollungsspesen; Kosten pl der Verzollung; Zollabfertigungskosten | **fraude en matière de ~** | evasion of duty (of customs duties); defraudation of the customs; revenue offense || Hinterziehung f von Zollgebühren; Zollhinterziehung | **gare de ~** | customs station || Zollbahnhof m | **inspecteur des ~s** | customs inspector || Zollinspektor m; Zollaufseher m | **marchandises en ~ (sous régime de ~)** | bonded goods; goods in bond || Waren fpl unter Zollverschluß; Zollgut n | **marchandises passées en ~** | cleared goods || verzollte Waren fpl; beim Zoll abgefertigte Waren | **marchandises non passées en ~** | uncleared goods || unverzollte (noch nicht verzollte) Waren | **pièces de ~** | customs documents (papers) || Zolldokumente npl; Zollpapiere npl | **plomb de la ~** | customs seal || Zollplombe f; Zollsiegel n; Zollverschluß m | **poste des ~s** | custom-house || Zollposten m; Zollstelle f | **préposé des ~s** | custom-house officer || Zollamtsvorsteher m | **quittance de ~** | customs (custom-house) receipt || Zollquittung f | **régime de ~; service des ~s** | customs service (administration) || Zollwesen n; Zolldienst m | **règlements de ~** | customs (custom-house) regulations || Zollbestimmungen fpl; Zollvorschriften fpl | **sous le contrôle du service des ~s; sous la surveillance de la ~** | under supervision of the customs authorities; under excise supervision || unter Zollaufsicht; unter zollamtlicher Aufsicht; unter Aufsicht der Zollbehörden | **timbre de la ~** | customs stamp || Zollstempel m | **valeur en ~** | customs value; value for customs purposes || Zollfakturenwert m; Zollwert | **vérification en ~; visite de la ~** | customs examination (inspection) || Zollrevision f; Zolluntersuchung; zollamtliche Untersuchung.

★ **franc de ~** | duty-paid || verzollt | **passer en ~ (la ~)** | to pass (to get) through the customs || den Zoll passieren; beim Zoll durchgehen.

**douane** f Ⓑ [droit] | customs duty; duty || Zollgebühr f; Zoll m | **recettes des ~s** | customs returns (receipts) || Zolleinnahmen fpl | **receveur des ~s** | collector (receiver) of customs || Zolleinnehmer m | **tarif des ~s** | customs tariff; tariff schedule || Zolltarif m; Zollregister n.

**douané** adj | duty-paid || verzollt.

**douaner** v | **~ qch.** | to take sth. in bond || etw. unter Zollverschluß nehmen; etw. zollamtlich versiegeln (plombieren).

**douanier** m | customs (custom-house) (revenue) officer || Zollbeamter m; Beamter m des Zolldienstes.

**douanier** adj | **association ~ère** | customs union || Zollunion f; Zollverein m | **les autorités ~ères** | the customs authorities (service); the customs || die Zollbehörden fpl; der Zolldienst; der Zoll | **barrière ~ère** | customs barrier || Zollschranke f | **abaissement des barrières ~ères** | lowering of customs barriers | Senkung f der Zollschranken | **bureau ~** | customs office; custom-house || Zollamt n; Zollstelle f | **contingent ~** | tariff quota || Zollkontingent n | **contrôle ~; visite ~ère** | customs examination (inspection) || Zolluntersuchung f; zollamtliche Untersuchung; Zollrevision f | **convention ~ère** | customs treaty || Zollvertrag m; Zollabkommen n | **convoyage ~** | convoy by customs officers || Zollbegleitung f | **déclaration ~ère** | customs declaration (entry) (manifest); bill of entry || Zollerklärung f; Zolldeclaration f; Zolleinführerklärung f | **désarmement ~** | removal (dismantling) of tariffs || Abbau m der Zolltarife; Tarifabbau m | **disparités ~ères** | disparities between tariffs || Unterschiedlichkeiten fpl bei den Zöllen | **emprunt ~** | customs loan || Zollanleihe f | **entrepôt ~** | customs warehouse (store); bonded ware-

**douanier** *adj, suite*
house ‖ Zollager *n;* Zollfreilager *n;* Zolldepot *n* | **facture** ~ **ère** | customs invoice ‖ Zollfaktura *f* | **fermeture** ~ **ère** | bond ‖ zollamtlicher Verschluß *m;* Zollverschluß | **formalités** ~ **ères** | customs (custom-house) formalities ‖ Zollformalitäten *fpl;* Zollförmlichkeiten *fpl* | **frontière** ~ **ère** | customs frontier ‖ Zollgrenze *f* | **intérieur des frontières** ~ **ères** | inland revenue area ‖ Zollinland *n* | **gare** ~ **ère** | customs station ‖ Zollbahnhof *m* | **législation** ~ **ère** | tariff legislation ‖ Zollgesetzgebung *f* | **loi** ~ **ère** | revenue law; customs regulations ‖ Zollgesetz *n* | **murailles** ~ **ères** | tariff walls ‖ Zollmauern *fpl* | **office** ~ **de frontière** | custom-house at the border ‖ Grenzzollamt *n* | **position** ~ **ère** | tariff item (heading) ‖ Zoll-(Tarif-) (Zolltarif-) position *f* | **protection** ~ **ère** | protection by tariffs; customs protection ‖ Schutz *m* durch Zölle; Zollschutz | **rayon** ~ | customs frontier district ‖ Zollgrenzbezirk *m* | **recettes** ~ **ères** | customs receipts ‖ Zolleinnahmen *fpl* | **régime** ~ ① | tariff system ‖ Zollsystem *n* | **régime** ~ ② | jurisdiction in customs (revenue) matters ‖ Zollhoheit *f* | **règlements** ~ **s** | customs (custom-house) regulations ‖ Zollbestimmungen *fpl;* Zollvorschriften *fpl* | **relèvement** ~ | increase of tariffs (of customs duties) ‖ Zollerhöhung *f;* Zollsatzerhöhung | **représailles** ~ **ères** | tariff retaliation ‖ Zollrepressalien *fpl* | **service** ~ | customs service ‖ Zolldienst *m;* Zollwesen *n* | **statistique** ~ **ère** | customs statistics *pl* ‖ Zollstatistik *f* | **statut** ~ **d'une catégorie de marchandises** | customs status of a category of goods ‖ zollamtliche Einstufung *f* einer Warenklasse | **surveillance** ~ **ère** | supervision of the customs authorities ‖ Zollaufsicht *f;* zollbehördliche Aufsicht.
★ **tarif** ~ | customs tariff; tariff schedule ‖ Zolltarif *m;* Zollregister *n* | **harmonisation des tarifs** ~ **s** | harmonization of tariffs ‖ Harmonisierung *f* der Zolltarife | **tarif** ~ **de faveur (privilégié)** | preferential tariff (duty) ‖ Vorzugszolltarif *m;* Vorzugszoll *m* | **tarif** ~ **commun** | common customs tariff ‖ gemeinsamer Zolltarif | **tarif** ~ **compensateur** | compensatory tariff ‖ Ausgleichszolltarif | **tarification** ~ **ère** | fixing of tariffs (of customs rates) ‖ Festsetzung *f* von Zollsätzen; Zolltarifierung *f*.
★ **territoire** ~ | customs territory ‖ Zollgebiet *n* | **trêve** ~ **ère** | customs (tariff) truce ‖ Burgfrieden *m* im Tarifkampf | **union** ~ **ère** | customs union ‖ Zollunion *f;* Zollverein *m;* Zollverband *m*.
**double** *m* Ⓐ | duplicate; counterpart; copy ‖ Doppel *n;* Zweitschrift *f;* Duplikat *n* | ~ **d'un acte** | duplicate (counterpart) of a deed ‖ Zweitschrift (Zweitausfertigung *f*) einer Urkunde | **facture en** ~ | invoice in duplicate; duplicate invoice ‖ Duplikatrechnung *f* | ~ **de lettre de voiture** | duplicate consignment note ‖ Frachtbriefduplikat *n;* Duplikatfrachtbrief *m* | **expédier en** ~ | to make out in duplicate ‖ doppelt ausfertigen | **faire le** ~ **de qch.** | to duplicate sth. ‖ von etw. eine Abschrift (ein Doppel) (ein Duplikat) (eine Kopie) anfertigen | **en** ~ | in duplicate ‖ in doppelter Ausfertigung; in Duplikat; doppelt.
**double** *m* Ⓑ | **augmenter qch. du** ~ | to double sth. ‖ etw. verdoppeln | **porter au** ~ **le capital d'une société** | to double a company's capital (stock capital) ‖ das Kapital (das Stammkapital) einer Gesellschaft verdoppeln.
**double** *m* Ⓒ [reproduction] | replica ‖ genaue (getreue) Nachbildung *f*.
**double** *m* Ⓓ | double ‖ Doppelgänger *m*.
**double** *adj* | double; twofold; dual ‖ doppelt; zweifach | **acte** ~ | deed made out in duplicate ‖ Urkunde *f* in doppelter Ausfertigung | **en** ~ | in duplicate ‖ in doppelter Ausfertigung | ~ **adultère** | double adultery ‖ doppelter (beiderseitiger) Ehebruch *m* | ~ **assurance; assurance** ~ | double insurance ‖ Doppelversicherung *f* | **un** ~ **avantage** | a twofold advantage ‖ ein doppelter Vorteil *m* | ~ **emploi** ① | overlapping ‖ Überschneidung *f* | ~ **emploi** ② | duplicated entry; duplicating ‖ doppelte Verbuchung *f* | **faire** ~ **emploi** | to be duplicated [unnecessarily]; to overlap ‖ [unnötig] wiederholt sein (werden) | **poste qui a fait** ~ **emploi** | item which has been duplicated (entered twice) ‖ doppelt verbuchter (aufgeführter) Posten *m* | **cette opération fait** ~ **emploi** | this operation is unnecessary (redundant) ‖ dieser Vorgang ist überflüssig | ~ **entente;** ~ **sens** | double meaning; ambiguity; equivocation ‖ Doppelsinnigkeit *f;* Zweideutigkeit *f* | **à** ~ **entente (sens)** | with a double meaning; double-meaning; ambiguous; equivocal ‖ doppelsinnig; mit doppelter Bedeutung; zweideutig | ~ **étalon** | double standard ‖ Doppelwährung *f* | **en** ~ **exemplaire (expédition)** | in duplicate ‖ in doppelter Ausfertigung (Urschrift) | ~ **imposition;** ~ **taxation** | double taxation ‖ Doppelbesteuerung *f* | ~ **option;** ~ **s primes** | double option; put and call ‖ Terminkauf *m* und -verkauf; Terminshandel *m* | **comptabilité (tenue des livres) en partie** ~ | bookkeeping by double entry; double-entry bookkeeping ‖ doppelte Buchführung *f* | **tenir des livres en partie** ~ | to keep books by double entry ‖ doppelte Buchführung haben | **quittance** ~ | receipt in duplicate ‖ Quittung *f* in doppelter Ausfertigung | **mener une vie** ~ | to lead a double life ‖ ein Doppelleben *n* führen.
**double** *adv* | **fait** ~ | done in duplicate ‖ in doppelter Ausfertigung | **payer** ~ | to pay double ‖ doppelt zahlen.
**doute** *m* | doubt ‖ Zweifel *m* | **bénéfice de** ~ | benefit of the doubt ‖ Rechtswohltat *f* des Zweifels | **en cas de** ~ **; dans le** ~ | in case of doubt ‖ im Zweifel; im Zweifelsfall.
★ **avoir des** ~ **s au sujet de qch.** | to have suspicions (to entertain doubts) about sth. ‖ Zweifel über etw. hegen | **bénéficier du** ~ | to get the benefit of the doubt ‖ die Rechtswohltat des Zweifels genießen | **faire bénéficier q. du** ~ | to give sb. the benefit of the doubt ‖ im Zweifelsfall zu jds. Gun-

sten entscheiden | **enlever un ~** | to remove a doubt ǁ einen Zweifel beheben (beseitigen) | **enlever tout ~** | to dispel all doubt(s) ǁ jeden (alle) Zweifel beseitigen | **laisser qch. en ~** | to leave sth. doubtful ǁ etw. zweifelhaft lassen | **mettre qch. en ~** | to cast doubts upon sth.; to doubt sth. ǁ etw. in Zweifel ziehen; etw. bezweifeln | **soulever des ~s** | to raise doubts ǁ Zweifel erheben.

★ **hors de ~** | beyond doubt ǁ außer Zweifel; unbestreitbar | **sans aucun ~ ; sans le moindre ~** | without doubt ǁ ohne Zweifel; unzweifelhaft.

**douteux** *adj* | doubtful; dubious ǁ zweifelhaft; zweideutig | **créance ~ se** | doubtful (bad) debt; dubious claim ǁ zweifelhafte Forderung *f* | **amortissement de (des) créances** | writing off doubtful receivables (bad debts) ǁ Abschreibung *f* zweifelhafter Forderungen | **amortissement des (provision pour) créances ~ ses** | reserve for doubtful debts (receivables); bad-debt reserve ǁ Rückstellung *f* für zweifelhafte Forderungen | **d'un genre ~** | of a doubtful character ǁ zweifelhafter Art (Natur); zweifelhaften Charakters.

**doux** *adj* | **la peine plus douce** | the milder penalty; the more lenient punishment ǁ die mildere Strafe (Bestrafung).

**douzaine** *f* | dozen ǁ Dutzend *n* | **à la ~** | by the dozen ǁ dutzendweise.

**doyen** *m* | doyen; senior ǁ Doyen *m;* Ältester *m;* Senior *m* | **~ d'âge** | president by age ǁ Alterspräsident *m.*

**doyenneté** *f* | seniority ǁ Altersvorrang *m.*

**draconien** *adj* | draconien ǁ drakonisch | **mesure ~ ne** | drastic (harsh) measure ǁ drakonische (durchgreifende) Maßnahme *f.*

**drainage** *m* | drain ǁ Abfluß *m* | **~ de capitaux** | drain of money (of capital) ǁ Abfluß (Abzug *m*) von Geld; Geldabfluß | **~ d'or** | drain of gold ǁ Goldabfluß.

**drapeau** *m* | colo(u)rs *pl;* flag ǁ Flagge *f* | **~ parlementaire** | flag of truce ǁ Parlamentärflagge *f.*

**drastique** *adj* | drastic ǁ drastisch.

**dressage** *m* | preparation; drawing up; drafting; drawing ǁ Vorbereitung *f;* Entwerfen *n;* Entwurf *m.*

**dressement** *m* | drawing up; making out; preparation ǁ Abfassung *f;* Abfassen *n;* Vorbereitung *f;* Vorbereiten *n* | **~ d'un acte** | drawing up of a deed (of a contract) ǁ Abfassung (Vorbereitung) einer Urkunde | **~ d'un acte de protêt** | drawing up of a protest (a deed of protest) ǁ Aufnahme *f* eines Protestes; Protestaufnahme | **~ du procès-verbal** | drawing up of the minutes ǁ Aufnahme *f* des Protokolls; Protokollaufnahme.

**dresser** *v* | to draw up; to make out; to prepare ǁ abfassen; ausfertigen; vorbereiten | **~ un acte** | to draft (to prepare) a deed; to draw up a document ǁ eine Urkunde abfassen (verfassen) (aufnehmen) | **~ un acte d'accusation contre q.** | to article against sb.; to bring a charge against sb. ǁ gegen jdn. eine Strafanzeige erstatten; gegen jdn. eine Anklage erheben (vorbringen) | **~ un bilan** | to strike a balance; to draw up a balance sheet ǁ eine Bilanz ziehen (aufstellen); bilanzieren | **~ un contrat** | to draft (to make out) (draw up) a contract ǁ einen Vertrag entwerfen (aufsetzen) | **~ une facture ;** | to make out an invoice; to draw up a bill; to invoice ǁ eine Rechnung ausstellen (ausschreiben); fakturieren | **~ un inventaire** | to make up (to draw up) an inventory; to take stock ǁ ein Inventar aufnehmen (aufstellen) (errichten); Bestand aufnehmen | **~ une liste** | to make out (to draw up) a list ǁ eine Liste (ein Verzeichnis) aufstellen | **~ plainte contre q.** | to lodge a complaint against sb. ǁ gegen jdn. eine Beschwerde vorbringen (Beschwerde führen) | **~ un plan** | to draw up a plan ǁ einen Plan entwerfen (aufstellen) | **~ procès-verbal** | to draw up the minutes ǁ das Protokoll aufnehmen | **~ rapport** | to prepare (to draw up) a report ǁ einen Bericht erstellen (verfassen) | **~ le tableau des jurés** | to array the panel (the panel of jurors) ǁ die Schöffenliste (die Geschworenenliste) aufstellen.

**droit** *m* Ⓐ [faculté] | right; claim; power; authority ǁ Recht *n;* Berechtigung *f;* Anspruch *m;* Rechtsanspruch; Anrecht *n;* | **abandon d'un ~** | renunciation (relinquishing) of a right ǁ Aufgabe *f* eines Rechts; Verzicht *m* auf ein Recht | **abdication de ~ s (de ses ~ s)** | renunciation (surrender) (waiving) of rights (of one's rights) ǁ Rechtsverzicht *m;* Verzicht auf seine Rechte | **faire abdication de ses ~ s** | to renounce (to surrender) one's rights ǁ seine Rechte aufgeben; auf seine Rechte verzichten | **~ d'abreuvage** | right of watering ǁ Tränkerecht | **abus de ~** | misuse of [one's] rights; unlawful use of a right; misuser ǁ Rechtsmißbrauch *m;* mißbräuchliche Rechtsausübung; Mißbrauch eines Rechts | **~ d'accès** | right of access ǁ Zugangsrecht; Recht auf Zutritt; Zutrittsrecht | **~ d'accession** | right of accession ǁ Zuwachsrecht; Anwachsungsrecht | **par ~ d'accession** | by right (by way) of accession ǁ durch Zuwachs | **~ d'accroissement** | right of accretion ǁ Anwachsungsrecht | **par ~ d'accroissement** | by accretion; by right (by way) of accretion ǁ durch Anwachs(ung) | **~ de mise en accusation** | right to prosecute ǁ Anklagerecht | **~ d'achat** | right of acquisition ǁ Kaufrecht; Erwerbsrecht | **acquisition d'un ~** | acquisition of a right ǁ Rechtserwerb *m* | **~ d'action** | right (power) to sue; right of action (to bring action) ǁ Recht zu klagen; Klagerecht; Recht auf Klagserhebung | **action négatoire de ~** | declaratory action to establish the non-existence of a right ǁ Klage auf Feststellung des Nichtbestehens eines Rechts; negative Feststellungsklage | **par ~ d'adjudication** | by tender ǁ im Submissionswege; auf dem Wege der Ausschreibung | **~ d'administration** | right of management (to manage) ǁ Verwaltungsbefugnis *f;* Verwaltungsrecht; Recht zu verwalten | **agent de ~** | legal representative; statutory agent; proxy ǁ Rechtsver-

**droit** *m* Ⓐ *suite*
treter *m* | ~ **d'aînesse** ① | birthright; right of primogeniture || Recht der Erstgeburt | **d'aînesse** ② ; ~ **d'ancienneté** | right of seniority; seniority || Altersvorgang *m;* Altersvorrecht | ~ **de demander l'annulation** | right of avoidance || Anfechtungsrecht | ~ **d'antériorité** | right of priority; prior right || Prioritätsrecht; Priorität | ~ **d'appel** | right of appeal (to appeal) || Berufungsrecht; Beschwerderecht | ~ **d'appropriation** | right of appropriation (to appropriate) || Aneignungsrecht | ~ **d'asile** | right of sanctuary || Asylrecht | ~ **d'association** | right to associate (to form an association) (of forming societies) || Vereinigungsrecht; Assoziationsrecht | ~ **d'aubaine** | right of escheat (of reversion) || Heimfallrecht *n* | **ayant** ~ ① | rightful owner || [der] rechtsmäßige Inhaber | **ayant** ~ ② | [the] interested party || [der] Berechtigte; [der] Beteiligte | **ayant** ~ ③ | assign; assignee; successor in title; legal successor || Besitznachfolger *m;* Rechtsnachfolger *m* | ~ **de banalité** | right of monopoly || Bannrecht | ~ **s de belligérance** | belligerent (belligerency) rights | Kriegführenderechte *npl* | ~ **de bourgeoisie;** ~ **de cité** | honorary freedom; freedom of the city || Ehrenbürgerrecht | **cession (transfert) de** ~ **s** | cession (transfer) of rights || Rechtsabtretung *f;* Rechtsübertragung *f* | ~ **s de cité** | privileges of a town || Stadtrechte *npl* | ~ **de citoyen;** ~ **de citoyenneté** | citizenship || Bürgerrecht; Gemeindebürgerrecht | **communauté de** ~ | community of rights || Rechtsgemeinschaft *f* | **concession d'un** ~ | grant (granting) of a right || Verleihung *f* eines Rechts | **confusion de** ~ **s** | merging of [two or more] rights in one person || Vereinigung *f* von Rechten (von Forderung und Schuld) in einer Person; Konfusion *f* | ~ **de donner congé** | right to give notice (of giving notice) || Kündigungsrecht | **par** ~ **de conquête** | by right of conquest || mit dem Recht des Eroberers | ~ **de copropriété** | joint property || Miteigentumsrecht | ~ **de correction** | right to inflict corporal punishment || Züchtigungsrecht | **action en constatation d'un** ~ | declaratory action (suit) || Feststellungsklage *f;* Klage auf Feststellung des Bestehens oder Nichtbestehens eines Rechts | ~ **de contrôle** | right to own control (of supervision) || Aufsichtsrecht; Kontrollrecht; Prüfungsrecht | ~ **de créance** | claim; right to claim || Forderungsrecht; Forderung *f* | **déclaration des** ~ **s** | bill of rights | ~ | Verfassungserklärung *f* | **défaut de (dans le)** ~ | defect of title || Mangel *m* im Rechte; Rechtsmangel | ~ **de dénonciation** | right to give notice (of giving notice) || Kündigungsrecht | ~ **de disposition** | right to dispose || Verfügungsrecht; Verfügungsmacht *f* | ~ **de dissolution** | right to dissolve || Auflösungsrecht | ~ **de domicile** | right of domicile; right to establish one's domicile || Recht; seinen Wohnsitz zu begründen; Niederlassungsrecht | ~ **d'édition** | right to publish; copyright || Verlagsrecht; Veröffentlichungsrecht;

Recht zu veröffentlichen | ~ **d'éducation** | right to educate || Erziehungsrecht | **égalité des** ~ **s** | equality of rights; equal rights || Rechtsgleichheit *f;* Gleichberechtigung *f* | ~ **d'élection** ① | right to vote || Recht zu wählen; Wahlrecht; Stimmrecht | ~ **d'élection** ② ; ~ **d'option** | right of choice; right to choose; option || Recht auszuwählen; Wahlrecht; Auswahlrecht; Option *f* | ~ **d'éligibilité** | eligibility || passives Wahlrecht; Wählbarkeit | ~ **d'emphytéose** | heritable right of tenant farmers || Erbpachtrecht | ~ **d'emption** | right of acquisition || Kaufrecht; Erwerbsrecht | ~ **d'entrée** | right of admission || Eintrittsrecht | ~ **d'épave;** ~ **d'épave maritime** | right of salvage; right of appropriating stranded goods | Strandrecht; Bergungsrecht | ~ **d'établissement** | right of establishment || Niederlassungsrecht | ~ **d'excuse** | right of refusal (of rejection) (of challenge) (to refuse) || Ablehnungsrecht | **exercice d'un** ~ **(des** ~ **s)** | exercise (use) of a right; exercise of rights || Ausübung *f* eines Rechts; Rechtsausübung | **l'existence ou non-existence d'un** ~ | the existence or non-existence of a right || das Bestehen oder Nichtbestehen eines Rechts | ~ **d'exploitation** | right of exploitation (to exploit) || Ausbeutungsrecht; Verwertungsrecht; Auswertungsrecht | ~ **d'expulsion** | right to expel || Ausweisungsrecht | **force passe** ~ | might is right || Macht geht vor Recht | ~ **de gage** | lien; pledge || Pfandrecht; Faustpfandrecht || ~ **de gage sur un navire** | mortgage on a vessel || Schiffspfandrecht | ~ **de grâce** | power of pardon (of grace) || Begnadigungsrecht; Gnadenrecht | ~ **de grève** | right to strike || Streikrecht; Recht zu streiken | ~ **d'habitation** | right of occupancy || Wohnrecht | ~ **d'héritage** | right of inheritance (of succession); hereditary right || Erbrecht; Erbfolgerecht; Erbberechtigung *f* | ~ **s de l'homme** | rights of man || Menschenrechte *npl* | ~ **d'impression** | right to publish; copyright || Verlagsrecht; Veröffentlichungsrecht; Recht zu veröffentlichen | ~ **d'impression réservé** | copyright reserved || Nachdruck verboten | ~ **d'(à l') interdiction** | right to forbid || Untersagungsrecht; Verbotsrecht; Verbietungsrecht | ~ **d'intervention** | right to intervene || Interventionsrecht | ~ **de jouissance** | right of enjoyment || Genußrecht; Nutzungsrecht | **jouissance d'un** ~ | enjoyment of a right || Genuß *m* eines Rechts; Rechtsgenuß | **capacité de jouissance des** ~ **s** | legal capacity || Rechtsfähigkeit *f* | **modification du** ~ | change of title || Rechtsänderung *f* | ~ **de naissance** | birthright || Geburtsrecht; angestammtes (durch Geburt erworbenes) Recht | **par** ~ **de naissance** | by right of birth || von Geburts wegen | ~ **de monnayage** | privilege of coining money; right to coin money || Münzrecht; Münzregal *n* | ~ **au nom;** ~ **à l'usage d'un nom** | right to the use of a name || Namensrecht | ~ **d'opposition;** ~ **de former opposition** | right of objection; right to object (to appeal) (to veto) || Einspruchsrecht; Widerspruchsrecht | ~ **d'option** |

right to elect ‖ Recht, zu wählen; Optionsrecht | ~ **de pacage** ①; ~ **de pâturage** ① | right of pasture (of pasturage); grazing rights ‖ Weiderecht | ~ **de pacage** ②; ~ **de pâturage** ②; ~ **de vaine pâture**; ~ **au parcours** | common (common of) pasture ‖ Weidegerechtigkeit *f* | ~ **de passage** | right of passage (of way) ‖ Durchgangsrecht; Durchfahrtsrecht; Wegerecht; Notwegerecht | ~ **de personnalité** | personal right ‖ Persönlichkeitsrecht | **perte de** ~ **(de** ~ **s)** | loss of rights ‖ Rechtsverlust *m* | **perte (privation) des** ~ **s civiques** | loss (deprivation) of civil rights ‖ Verlust *m* (Aberkennung *f*) der bürgerlichen Ehrenrechte | ~ **de porter plainte** | right of appeal (to appeal) ‖ Beschwerderecht | ~ **de possession** | right of possession (to possess); possession ‖ Besitzrecht; Besitztitel; Besitz *m* | ~ **de prébende** | right of stipend; prebendal (prebendary) right ‖ Pfründenrecht | ~ **de préemption** | right of pre-emption; option ‖ Vorkaufsrecht | ~ **de préférence** | right of preference; preferential right; privilege ‖ Vorzugsrecht; Vorrecht; Vorrang *m* | ~ **de priorité** | right of priority; priority right ‖ Prioritätsrecht; Prioritätsanspruch; Priorität *f* | **privation du** ~ **électoral (de vote)** | disfranchisement | Entzug *m* (Entziehung *f*) des Wahlrechts; Wahlrechtsentziehung | ~ **de production** | right to manufacture (to produce) (to make) ‖ Herstellungsrecht; Fabrikationsrecht | ~ **de propriété** | title ‖ Eigentumsrecht; Eigentum *n* | ~ **s de protection de modèle** | registered design rights; protective rights for designs ‖ Musterschutzrechte *npl* | ~ **exclusif de propriété** | exclusive property ‖ ausschließliches Eigentum *n* | ~ **s de propriété industrielle** | industrial property rights ‖ gewerbliche Schutzrechte *npl* | ~ **de protestation** | right of objection (to object) (to protest) (to veto) ‖ Einspruchsrecht; Widerspruchsrecht | ~ **de rachat** | right of redemption (to redeem) ‖ Ablösungsrecht; Rückkaufsrecht | ~ **de recherche** ① | right of visit ‖ Durchsuchungsrecht; Haussuchungsrecht | ~ **de recherche** ②; ~ **de visite**; ~ **de visite en mer** | right of search (of visitation) (of visit and search) ‖ Durchsuchungsrecht [auf See] | ~ **de recours** | right of appeal (to appeal) ‖ Beschwerderecht | **renoncer au** ~ **de recours (de former recours)** | to waive the right (one's right) to appeal (to file an appeal) ‖ auf die Einlegung eines Rechtsmittels (von Rechtsmitteln) verzichten | ~ **de recouvrement** | right of collection (to collect) ‖ Einziehungsrecht | ~ **de récusation** | right to challenge ‖ Ablehnungsrecht | ~ **de refus** | right of refusal (to refuse) ‖ Verweigerungsrecht; Ablehnungsrecht | ~ **de réméré** | right of re-purchase (to repurchase) ‖ Wiederkaufsrecht; Recht des Wiederkaufs | ~ **de réponse** | right to reply (to make a reply) ‖ Recht zu einer Entgegnung (zu entgegnen) | ~ **de représentation** | right to represent ‖ Vertretungsrecht; Vertretungsmacht *f* | ~ **de reproduction** | copyright ‖ Recht der Wiedergabe durch Nachdruck | **le** ~ **de reproduction en feuilleton** | the serial rights *pl* ‖ das Recht der Veröffentlichung in Zeitungen | **le** ~ **de reproduction dans des périodiques** | the magazine rights *pl* ‖ das Recht der Wiedergabe (des Nachdrucks) in Zeitschriften | **réservation d'un** ~ | reservation of a right ‖ Rechtsvorbehalt *m* | ~ **de (de la) réserve** | right to a compulsory portion ‖ Pflichtteilsrecht | ~ **de résiliation;** ~ **de résolution** | right of withdrawal (of rescission) (of cancellation) ‖ Rücktrittsrecht; Recht zurückzutreten | ~ **de rétention;** ~ **de retenu** | right of retention (of detention) (of lien); lien ‖ Zurückbehaltungsrecht; Pfandrecht | ~ **de retour** | right of escheat (of reversion) ‖ Rückfallsrecht; Heimfallrecht | ~ **de revente** | right to resell ‖ Wiederverkaufsrecht | ~ **de révocation** | right of revocation (to revoke) ‖ Widerrufsrecht | ~ **de saisie** | right to seize (to attach) ‖ Beschlagnahmerecht; Pfändungsrecht; Recht, zu pfänden | ~ **de souscription** | subscription right ‖ Bezugsrecht; Bezugsberechtigung *f* | **subrogation des** ~ **s** | subrogation of rights ‖ Rechtseintritt *m* | ~ **de successibilité;** ~ **de succession** | right of succession (of inheritance); hereditary right ‖ Erbrecht; Erbfolgerecht; Erbfolge *f* | ~ **succession au** ~ | succession ‖ Rechtsnachfolge *f* | ~ **de suite** ①; ~ **de poursuite** | right of pursuit ‖ Verfolgungsrecht; Folgerecht | ~ **de suite** ②; ~ **de stoppage** | right of stoppage in transit ‖ Anhalterecht | ~ **du tenancier** | tenant rights *pl* ‖ Mieterrecht; Recht des Mieters | ~ **s des tiers** | thirdparty rights ‖ Rechte Dritter | **sans préjudice des** ~ **s de tiers** | without prejudice to the rights of third parties ‖ unbeschadet der Rechte Dritter | ~ **au tirage** | redemption rights *pl* ‖ Auslosungsrecht | **titulaire d'un** ~ | holder of a right ‖ Rechtsinhaber *m* | ~ **de traduction** | right of translation (to translate) ‖ Übersetzungsrecht; Recht der Übersetzung | ~ **d'usage** ① | right of use (to use); use ‖ Gebrauchsrecht; Benützungsrecht | ~ **d'usage** ② | right of common ‖ Gemeinheitsrecht | ~ **d'usage antérieur** | right of prior user ‖ Vorbenutzungsrecht | ~ **de vente** | right to sell ‖ Verkaufsrecht | ~ **de veto** | right to veto; power of veto ‖ Einspruchsrecht; Vetorecht | **vice de** ~ | defect of title ‖ Mangel *m* im Rechte; Rechtsmangel | **le** ~ **de vie et de mort** | the right (power) of life and death ‖ das Recht über Leben und Tod | **violation de** ~ **s** | infringement of (of the) rights ‖ Verletzung der Rechte (von Rechten); Rechtsverletzung *f* | ~ **de vote** | right to vote; voting right; suffrage ‖ Stimmrecht; Wahlrecht; Wahlberechtigung *f* | ~ **de vote des femmes** | women's suffrage ‖ Frauenwahlrecht; Frauenstimmrecht.

★ ~ **absolu** | absolute right ‖ unbeschränkt wirksames Recht | ~ **s acquis** ① | vested interests *pl;* well-established rights ‖ wohlerworbene Rechte | ~ **acquis** ② | acquired rights ‖ erworbene Rechte | ~ **administratif** | right of management (to manage) ‖ Verwaltungsbefugnis; Verwaltungsrecht; Recht zu verwalten | ~ **aliénable;** ~ **cessible** | al-

**droit** *m* Ⓐ *suite*
ienable right ‖ veräußerliches Recht | ~ **antérieur** | prior right; priority ‖ älteres (früheres) Recht; Priorität *f* | ~**s civiques** | civic rights ‖ [die] bürgerlichen Ehrenrechte [VIDE: **civique** *adj*] | ~ **commun** | joint right ‖ gemeinsames (gemeinschaftliches) Recht | ~ **conventionnel** | contractual right; claim ‖ vertragliches Recht; Anspruch *m* | ~ **divin** | divine right ‖ höheres (göttliches) Recht | ~ **électoral** | electoral suffrage (franchise); right to vote ‖ Wahlrecht, Wahlberechtigung *f*; Recht zu wählen; Stimmrecht | **priver q. du** ~ **électoral** | to disfranchise sb. ‖ jdm. das Wahlrecht absprechen; jdn. von der Wahl ausschließen | ~ **exclusif** | exclusive (sole) right ‖ ausschließliches Recht; Alleinrecht; Ausschlußrecht [VIDE: **exclusif** *adj* Ⓐ] | ~ **fondamental** | fundamental (basic) right ‖ Grundrecht *n* | ~ **fondamental de citoyenneté** | basic right of citizenship ‖ Grundrecht *n* des Staatsbürgers | ~ **héréditaire** ① | heritable right ‖ vererbliches Recht | ~ **héréditaire** ②; ~ **successif;** ~ **successoral** | right of inheritance (of succession) (to inherit) (to succeed); hereditary right ‖ Erbrecht; Erbberechtigung *f* | ~**s humains** | rights of man; human rights ‖ Menschenrechte | ~ **incorporel** | incorporal right ‖ unkörperliches Recht | ~ **insaisissable** | not attachable (not distrainable) right ‖ unpfändbares Recht | ~ **inscrit** | registered claim ‖ eingetragenes Recht | **mon** ~ **légitime** | my just right ‖ mein volles Recht | ~ **litigieux** | contested (disputed) right ‖ strittiges Recht; strittiger (bestrittener) Anspruch *m* | ~**s miniers** | mineral (mining) rights ‖ Abbaurechte | ~ **particulier;** ~ **préférentiel** | special (preferential) right; privilege ‖ Sonderrecht; Vorrecht; Vorzugsrecht; Vorrang *m* | ~ **patrimonial** | property right; title; right of property ‖ Vermögensrecht; Eigentumsrecht | ~ **personnel** | personal right; claim; right in personam ‖ persönliches Recht; Anspruch *m* | ~**s politiques** | political rights ‖ staatspolitische Rechte; Rechte als Staatsbürger | ~ **réel** | real right; title; right in rem ‖ Sachenrecht; dingliches Recht | **tous** ~**s réservés** | all rights reserved ‖ alle Rechte vorbehalten | ~ **transmissible** | transferable right ‖ übertragbares (abtretbares) Recht | ~ **non-transmissible** | nontransferable right ‖ unübertragbares Recht | ~ **viager** | life (life-time) interest ‖ lebenslängliches Recht; Recht auf Lebenszeit.

★ **abandonner ses** ~**s** | to renounce one's rights ‖ auf seine Rechte verzichten; seinen Rechten entsagen | **agir de** ~ **(de plein** ~**)** | to act with good reason; to act by right ‖ mit vollem Recht handeln; rechtmäßig handeln | **s'adresser à qui de** ~ | to apply to the proper (authorized) person ‖ sich an die richtige (zuständige) Person wenden | ~ **d'aliéner;** ~ **de disposer** | right to dispose (to alienate) ‖ Veräußerungsrecht; Verfügungsrecht | **appartenir à q. de** ~ | to belong to sb. rightfully (by right) ‖ jdm. rechtmäßig (von Rechts wegen) gehören (zustehen) | **appuyer un** ~ **sur qch.** | to base a claim on sth. ‖ ein Recht auf etw. gründen | ~ **d'assister** | right to attend (to be present) ‖ Recht zur Teilnahme | **avoir** ~ **à; avoir le** ~ **de; être en** ~ **de** | to have the (a) right to (of); to be entitled (legally entitled) to ‖ das Recht haben (besitzen), zu; berechtigt sein, zu; die Berechtigung haben, zu; ein Recht (einen Rechtsanspruch) haben auf | **concéder un** ~ | to grant (to bestow) a right ‖ ein Recht verleihen | **conserver des** ~**s** | to maintain (to retain) rights ‖ Rechte wahren (behaupten) (aufrechterhalten) | **se croire en** ~ **de faire qch.** | to consider os. in the right to do sth. ‖ sich für berechtigt halten, etw. zu tun | ~ **de décliner** | right of rejection (of refusal) (to refuse) ‖ Ablehnungsrecht | **délaisser un** ~ | to abandon (to relinquish) a right ‖ ein Recht aufgeben | **disputer un** ~ **à q.** | to dispute sb.'s right ‖ jdm. ein Recht streitig machen | **donner** ~ **à q.** | to decide (to give a decision) in favo(u)r of sb. ‖ jdm. Recht geben; zu jds. Gunsten entscheiden | **donner** ~ **à qch.** | to entitle sb. to sth. ‖ Anspruch (ein Anrecht) auf etw. geben; zu etw. berechtigen | **donner** ~ **à q. de faire qch.** | to entitle sb. to do sth. ‖ jdn. ermächtigen, etw. zu tun | ~ **d'élever** | right to educate ‖ Erziehungsrecht | ~ **d'ester en justice** | right (capacity) to appear in court ‖ Berechtigung (Recht), Partei vor Gericht zu sein, Recht, vor Gericht zu erscheinen | **être en (dans) son** ~ | to be within one's rights; to be in the right ‖ im Recht sein; Recht haben | ~ **d'exploiter** | right to exploit (of exploitation) ‖ Verwertungsrecht; Ausbeutungsrecht | ~ **de fabriquer** | right to manufacture (to make) (to produce) ‖ Herstellungsrecht; Fabrikationsrecht | **faire** ~ **à q.** | to do justice to sb.; to do sb. justice ‖ jdm. Gerechtigkeit (Recht) widerfahren lassen | **faire** ~ **à une demande** ① | to grant a motion ‖ einem Antrag stattgeben | **faire** ~ **à une demande** ② | to accede to (to comply with) a request ‖ einem Verlangen nachkommen | **faire** ~ **à une réclamation** | to admit (to allow) a claim ‖ einem Anspruch stattgeben | **fonder un** ~ **sur qch.** | to base a claim on sth. ‖ ein Recht auf etw. gründen | ~ **d'interdire** | right to forbid ‖ Untersagungsrecht; Verbotsrecht; Verbietungsrecht | ~ **d'interpeller** | right to interpellate ‖ Interpellationsrecht | ~ **de légiférer** ① | legislative power (authority) ‖ Gesetzgebungsrecht | ~ **de légiférer** ② | right of self-determination ‖ Selbstbestimmungsrecht | **léser les** ~ **s de q.** | to encroach on (upon) sb.'s rights ‖ jds. Rechte verletzen; in jds. Rechte eingreifen (übergreifen) | **modifier un** ~ | to modify a right ‖ ein Recht ändern | **octroyer un** ~ | to grant (to bestow) a right ‖ ein Recht verleihen | ~ **de percevoir;** ~ **de recouvrer** | right of collection (to collect) ‖ Einziehungsrecht | **priver q. d'un** ~ | to deprive sb. of a right ‖ jdm. ein Recht entziehen | ~ **de refuser de témoigner** | right to refuse to testify (to give testimony) ‖ Zeugnisverweigerungsrecht | **renoncer à ses** ~**s** | to waive one's rights ‖ auf seine Rechte verzichten

| ~ **de retenir** | right of retention; lien || Zurückbehaltungsrecht | ~ **de révoquer** | right of revocation (to revoke) || Widerrufungsrecht | **soutenir ses ~ s** | to assert (to stand on) one's rights || auf seinem Recht beharren (bestehen bleiben) | **stipuler un ~** | to stipulate (to lay down) a right || ein Recht ausbedingen | **supprimer un ~** | to cancel a right || ein Recht aufheben | **user d'un ~** | to exercise a right || von einem Recht Gebrauch machen; ein Recht ausüben | **faire valoir ses ~ s** | to establish one's rights || seine Rechte geltend machen | **faire valoir un ~ (son ~ ) en justice** | to assert one's claim (to enforce a claim) in court || einen (seinen) Anspruch gerichtlich (vor Gericht) geltend machen | **faire valoir son ~** | to vindicate one's right || sein Recht behaupten | **être en ~ de voter** | to have a quorum || beschlußfähig sein; Beschlußfähigkeit haben | **l'assemblée est en ~ de voter** | there is a quorum || die Versammlung ist beschlußfähig.
★ **à (de) bon ~** | rightfully; rightly; lawfully; with good reason || mit gutem (vollem) Recht; mit Fug und Recht; rechtmäßig | **à qui de ~** | to whom it may concern || an alle, die es angeht | **de quel ~ ?** | by what right? || mit welchem Recht? | **à tort ou à ~** | rightly or wrongly; rightfully or wrongfully; lawfully or unlawfully || mit Recht oder Unrecht; zu Recht oder zu Unrecht | **sans ~ s** | without rights; outlawed || rechtlos.

**droit** *m* ⒷⒺ [ensemble des lois] | law; [the] whole body of legal rules | Recht *n;* [die] Gesamtheit der Rechtsnormen | ~ **d'administration** | administrative law || Verwaltungsrecht | **articulations de fait et de ~** | statements of fact and legal arguments || tatsächliche und rechtliche Ausführungen *fpl* | **d'association; ~ public en matière d'association** | public law of (concerning) association || Vereinsrecht | ~ **d'assurance** | insurance law || Versicherungsrecht; Versicherungsgesetz *n* | ~ **d'auteur** | copyright law || Urheberrecht | ~ **de change** | law on bills of exchange || Wechselrecht | ~ **de chasse** | [the] game law(s) || Jagdrecht | ~ **des choses** | law of property || Sachenrecht | ~ **communautaire [CEE]** | Community law || Gemeinschaftsrecht *n* | **entrer en vigneur comme ~ communautaire** | to come into force as Community law || als Gemeinschaftsrecht in Kraft treten | **consultation de ~** | counsel's (legal) opinion || Rechtsgutachten *n;* juristisches Gutachten | **le ~ du divorce** | divorce law(s) || das Scheidungsrecht | ~ **d'épave; d'épaves maritimes; ~ de bris et de naufrage; ~ de varech** | law of wreckage || Strandrecht | **erreur de ~** | error in law (in point of law) || Rechtsirrtum *m* | ~ **de l'Etat** | state (public) law || Staatsrecht | **état de ~** | legal status (position) || Rechtszustand *m* | ~ **de faillite** | law of bankruptcy; bankruptcy law (Act) || Konkursrecht | ~ **de famille** | family law || Familienrecht | ~ **des gens** | law of nations || Völkerrecht | **de ~ des gens** | under international law || völkerrechtlich | ~ **de guerre** | martial law || Kriegsrecht; Standrecht | **intérêt de ~** | interest at the legal rate; legal interest || Zinsen *mpl* zum gesetzlichen Zinssatz; gesetzliche Zinsen | ~ **de la mer** | law of the sea || Seerecht | ~ **des obligations** | law of contract || Recht der Schuldverhältnisse; Schuldrecht; Obligationenrecht | ~ **des pauvres** | poor law || Armenrecht | **principe du ~** | principle (rule) of law; legal maxim || Rechtsgrundsatz *m;* Rechtsmaxime *f* | **principe fondamental du ~** | fundamental principle of law || fundamentaler Rechtsgrundsatz *m* | **professeur de ~** | professor (teacher) of law || Professor *m* der Rechtswissenschaft; Rechtslehrer *m* | **rapport de ~** | legal relation || Rechtsbeziehung *f;* Rechtsverhältnis *n* | **recours de ~** ① | appeal; legal remedy; means of redress || Rechtsmittel *n;* Rechtsbehelf *m* | **recours de ~** ② | complaint on a point of law || Rechtsbeschwerde *f* | **règle de ~** | rule of law; legal rule || Rechtsnorm *f;* Gesetzesbestimmung *f;* gesetzliche Bestimmung | **le ~ des successions; ~ de successibilité** | the law of inheritance (of succession) || das Erbrecht; das Erbfolgerecht; die erbrechtlichen Bestimmungen *fpl* | **terme de ~** | legal term; prescribed time || gesetzliche (gesetzlich vorgeschriebene) Frist | ~ **des transports** | law of carriage || Transportrecht; Frachtrecht | ~ **des transports aériens** | law of carriage by air; air carriage law || Lufttransportrecht; Luftfrachtrecht | ~ **des transports maritimes** | law of carriage by sea; shipping law || Seetransportrecht; Seefrachtrecht | **le ~ de travail** | the labo(u)r law (laws) || das Arbeitsrecht; die arbeitsrechtlichen Bestimmungen *fpl* | **validité en ~** | validity (sufficiency) in law; legal validity; lawfulness || Rechtsgültigkeit *f;* Rechtsbestand *m;* gesetzliche Gültigkeit | **le ~ en vigueur** | the law in force || das geltende Recht | **voies de ~** | recourse to legal proceedings || Inanspruchnahme *f* der Gerichte | **prendre les voies de ~** | to take legal steps; to take (to initiate) legal proceedings; to go to law || den Rechtsweg beschreiten; gerichtliche Schritte unternehmen (tun) | **par voies de ~** | by legal course (process) (means); by process (by due course) of law; by litigation; by litigating; by going to law || auf dem Rechtsweg (Prozeßweg); durch Anstrengung (durch Führung) eines Prozesses; durch Prozessieren.
★ ~ **absolu** ① | absolute right || absolutes (unbeschränkt wirksames) Recht | ~ **absolu** ② | peremptory right || zwingendes (unabdingbares) Recht | ~ **administratif** | administrative law || Verwaltungsrecht | ~ **aérien** | air (air traffic) law || Luftrecht; Luftverkehrsrecht | **le ~ applicable** | the law which applies || das anzuwendende Recht | **le ~ applicable à un cas** | the law applicable to a case || das auf einen Fall anzuwendende (anwendbare) Recht | ~ **bancaire** | banking law || Bankrecht | ~ **budgétaire** | budgetary law || Budgetrecht | ~ **canon** | canon law; canonic(al) (ecclesiastical) law; church law || kanonisches Recht; Kirchenrecht | ~ **civil** | civil (common) (private) law || bürgerliches Recht; Zivilrecht; Privatrecht | **de ~ civil**

**droit** *m* Ⓑ *suite*
| at common law || nach bürgerlichem Recht; bürgerrechtlich; zivilrechtlich | ~ **commercial** | commercial (mercantile) (trade) law; law merchant || Handelsrecht | ~ **commun** | common law || gemeines Recht; Landrecht | **de** ~ **commun** | at common law || nach gemeinem Recht; gemeinrechtlich | ~ **constitutionnel** | constitutional law || Verfassungsrecht; Staatsrecht | ~ **criminel** | criminal (penal) law || Strafrecht | ~ **coutumier** | customary (unwritten) law || Gewohnheitsrecht; gemeines (ungeschriebenes) Recht | ~ **écrit** | written (statute) law || geschriebenes Recht; Gesetzesrecht | ~ **électoral** | electoral law || Wahlrecht; Wahlgesetz *n* | ~ **équitable** | equity law; law of equity || Billigkeitsrecht | ~ **étranger** | foreign law || ausländisches Recht | ~ **féodal** | feudal law || Feudalrecht; Lehnsrecht | **sous le** ~ **français** | under French law || nach französischem Recht | ~ **international** | international law; law of nations || internationales Recht | ~ **international privé** | private international law; international private law || internationales Privatrecht | ~ **interne** | municipal law || einheimisches (nationales) Recht | ~ **maritime** ① | maritime (shipping) law || Seerecht; Seefrachtrecht; Seehandelsrecht | ~ **maritime** ②; ~ **naval** | naval law || Seekriegsrecht | ~ **matériel** | substantive law || materielles Recht | ~ **matrimonial** | matrimonial law; law of marriage (of matrimony) (of husband and wife) || Eherecht | **le** ~ **municipal** | the municipal regulations *pl* | das Stadtrecht; die Stadtverordnungen *fpl* | ~ **national** | national (public) law; state law || Staatsrecht | ~ **naturel** | natural law || Naturrecht | ~ **pénal** | criminal law || Strafrecht | **de plein** ~ | by law; of right; legal || von Rechtswegen; rechtlich | ~ **privé** | private (civil) law || Privatrecht | ~ **public** | public law || öffentliches Recht | **corporation (personne juridique) de** ~ **public** | public corporation; corporate body; body corporate || Körperschaft *f* (juristische Person *f*) des öffentlichen Rechts | ~ **réel** | law of property || Sachenrecht | ~ **responsable en** ~ | legally responsible || gesetzlich (vor dem Gesetz) verantwortlich | ~ **romain** | Roman law || römisches Recht | ~ **syndical** | trade union legislation || Gewerkschaftsrecht | ~ **tribal** | tribal law || Stammesrecht | ~ **uniforme** | uniformity of law || Rechtseinheit *f* | **valable (valide) en** ~ | valid (sufficient) in law; legally valid; legal; lawful || rechtsgültig; rechtswirksam; rechtskräftig | **effet valable en** ~ | legal validity || Rechtswirksamkeit *f.*
★ **dire** ~ | to administer justice || rechtsprechen; Recht sprechen | **être de** ~ | to be the law || Rechtens sein; von Rechts wegen gelten.
★ **de** ~ ① | by right; rightful; by (in) (of) law; in reason || von Rechts wegen; rechtmäßig | **de** ~ ②; **en** ~ ① | at (in) law; according to law || nach dem Gesetz; gesetzlich | **en** ~ ② | for reasons of law || aus rechtlichen Gründen.
**droit** *m* Ⓒ [science du ~] | law; jurisprudence || Rechtswissenschaft *f*; Jurisprudenz *f*; Rechte *npl*; Jura *npl* | **bachelier en** ~ | bachelor of law || Bakkalaureus *m* der Rechte | **se faire une carrière dans le** ~ | to enter (to go into) the legal profession || Jurist werden; die juristische Laufbahn wählen | **connaissance en** ~ | legal knowledge || Rechtskenntnis(se) *fpl* | Gesetzeskunde *f*; Gesetzeskenntnis *f* | **docteur en** ~ | Doctor of law || Doktor *m* der Rechte (der Rechtswissenschaft) | **école de** ~ | law school || Rechtsschule *f* | **étude du** ~ **(de capacité en** ~ **)** | study of law; law studies *pl* || Rechtsstudium *n* | **étudiant en** ~ **(de capacité en** ~ **)** | student of law; law student || Student *m* der Rechte (der Rechtswissenschaft); Rechtsstudent | **faculté de** ~ | faculty of law; law faculty || juristische (rechtswissenschaftliche) Fakultät *f*; Rechtsfakultät | **livre de** ~ | law (statute) book; code of law; code || Gesetzbuch *n* | **terme de** ~ | legal (law) term || juristischer Fachausdruck *m* | ~ **comparatif** | comparative law (jurisprudence) || vergleichende Rechtswissenschaft; Rechtsvergleichung *f* | **étudier en** ~ ; **faire son** ~ | to study (to read) law; to read for the bar || Rechtswissenschaft (die Rechte) (Jurisprudenz) studieren.
**droit** *m* Ⓓ [taxe] | fee; charge; duty; tax || Gebühr *f*; Abgabe *f*; Steuer *f* | ~ **d'abattage** | slaughtering tax || Schlachtsteuer | ~ **d'acte** | stamp duty on deeds (on documents) || Urkundensteuer; Urkundenstempel *m* | ~ **d'admission** ①; ~ **d'entrée** ① | admission (entrance) fee || Aufnahmegebühr | ~ **d'admission** ②; ~ **d'entrée** ② | entrance fee; door (gate) money || Eintrittsgeld *n*; Eintrittsgebühr; Einlaßgeld | ~ **d'amarrage**; ~ **d'ancrage** | berthage; anchorage || Kaigebühr; Ankergeld *n* | ~ **s d'arbitrage** | cost *pl* of arbitration; arbitration fees (costs) || Kosten *pl* des schiedsgerichtlichen Verfahrens; Schiedskosten; schiedsgerichtliche Kosten | ~ **d'assurance** | insurance fee (premium) || Versicherungsgebühr; Versicherungsprämie *f* | ~ **s d'attache**; ~ **s de bassin**; ~ **s de port** | dock (mooring) (port) (pier) dues; dockage || Dockgebühren *fpl*; Hafengebühren | ~ **s d'auteur** | royalties *pl* | Autorenlizenzen *fpl*; Autorenhonorar *n* | ~ **s de balisage** ① **(de balise)** | beaconage | Bojengeld *n* | ~ **s de balisage** ② **(de feux et fanaux) (de phare)** | light dues; lighthouse toll || Leuchtfeuergeld *n* | ~ **de base** | basic fee || Grundgebühr | ~ **sur le blé** | corn duty || Getreidezoll *m* | **calcul des** ~ **s** | calculation of charges || Gebührenberechnung *f* | ~ **sur les carburants**; ~ **sur l'essence** | gasoline (motor fuel) (petrol) tax || Benzinsteuer [VIDE: **droit** *m* Ⓔ] | ~ **de chancellerie** | consular (legation) fee || Konsulatsgebühr | ~ **de commission** | commission fee || Provisionsgebühr; Provision | ~ **de consommation** | excise duty; tax on articles of consumption || Verbrauchssteuer; Verbrauchsabgabe *f* | ~ **de conversion** | conversion fee || Konversionsgebühr | ~ **s de déchargement** | discharging (unloading) fees || Entladungsgebühren *fpl*; Abladegebühren | **décision soumise à des**

~s | decision which entails the assessment of costs ‖ kostenpflichtige (gebührenpflichtige) Entscheidung *f* | ~ **de dédouanement** | charge for customs clearance (for clearance through customs) ‖ Zollabfertigungsgebühr; Zollbehandlungsgebühr; Verzollungsgebühr | ~ **de donation** | gift tax ‖ Schenkungssteuer | ~ **de douane** | customs (custom-house) duty; duty ‖ Zollgebühr; Zollabgabe; Zoll *m* [VIDE: **droit** *m* Ⓔ et **douane** *f* Ⓐ] | ~ **d'écriture** | copying fee ‖ Schreibgebühr | ~ **d'encaissement** | collecting charge; collection fee ‖ Einziehungsgebühr; Inkassogebühr | ~ **d'enregistrement** ① | fee for registration; registration fee ‖ Eintragungsgebühr; Registrierungsgebühr | ~ **d'enregistrement** ②; ~ **de location** | booking fee ‖ Vorausbestellgebühr | ~ **d'entreposage;** ~ **de magasinage** | storage fee; storage ‖ Lagergeld *n;* Lagergebühr | ~ **d'épreuve** | control (inspection) fee ‖ Prüfungsgebühr; Kontrollgebühr | ~ **d'examen** | examination fee ‖ Prüfungsgebühr | ~ **d'exploitation** | mining royalty ‖ Förderabgabe; Förderzins *m* | ~ **de frappe;** ~ **de monnayage** | mintage; seigniorage; cost of coining ‖ Münzgebühr; Prägekosten *pl;* Prägeschatz *m;* Schlagsatz *m* | ~ **de garde;** ~ **de sauvegarde** | charge for safe keeping (for safe custody) ‖ Aufbewahrungsgebühr; Hinterlegungsgebühr | ~ **de gestion** | handling fee (charge) ‖ Bearbeitungsgebühr; Behandlungsgebühr | ~ **d'inscription** ① | registration fee; fee for registration ‖ Eintragungsgebühr | ~ **d'inscription** ② | entrance fee (money) ‖ Aufnahmegebühr | ~s **de justice** | court fees; legal fees (charges); law costs ‖ Gerichtsgebühren; Gerichtskosten *pl* | ~ **de licence;** ~ **de poinçon** | licence fee; royalty ‖ Lizenzgebühr; Lizenzabgabe | ~ **de mutation;** ~ **de transfert** ①; ~ **de transmission** ① | transfer (conveyance) duty; duty (tax) on transfers of real estate property (on transfer of title) ‖ Übertragungsgebühr; Übertragungssteuer; Handänderungsgebühr [S] | ~ **de transfert** ②; ~ **de transmission** ② | tax on transfer of shares and negotiable instruments ‖ Kapitalverkehrssteuer | ~ **de mutation par décès;** ~ **de succession** | estate (death) (succession) (probate) duty; estate (inheritance) tax ‖ Erbschaftssteuer; Nachlaßsteuer | ~s **de navigation** | navigation (shipping) dues ‖ Schiffahrtsabgaben *fpl;* Schiffahrtsgebühren *fpl* | ~ **d'octroi** | city toll; town due (duties); toll ‖ Stadtzoll *m;* Torzoll *m* | ~ **de passage** | turnpike money; toll ‖ Wegegeld *n;* Straßenzoll *m* | ~ **des pauvres** | poor tax ‖ Armensteuer; Armenabgabe | ~ **de pavage** | tax for paving ‖ Pflastergeld *n;* Pflasterzoll *m* | ~ **de péage** | toll ‖ Brückenzoll *m;* Brückengeld *n* | **perception des** ~s | collection of fees (of charges) ‖ Gebührenvereinnahmung *f* | ~s **de pilotage** | pilotage dues; pilotage ‖ Lotsengebühren *fpl* | ~ **de place** | stall money ‖ Standgebühr; Standgeld *n* | ~ **de police** | police duty ‖ Policengebühr; Policensteuer | ~ **de présentation** | fee (charge) for presentation ‖ Vorzeigegebühr; Vorzeigungsgebühr | ~ **de prise à domicile** | charge for collection ‖ Abholgebühr | ~s **de quai** | wharf dues; wharfage; quayage ‖ Kaigebühren *fpl;* Kaigeld *n* | ~ **de recommandation** | registration fee; fee for registration ‖ Einschreibgebühr | ~ **de régie** | monopoly (excise) duty ‖ Monopolgebühr | ~s **de remballage** | cost *pl* of repacking ‖ Wiederverpackungskosten *pl* | ~s **de remboursement** | cash-on-delivery fee (c.o.d.) fee ‖ Nachnahmegebühr | ~ **de remise à domicile** | charge for delivery at the residence ‖ Gebühr für Zustellung am Wohnsitz (für Lieferung ins Haus); Zustellgebühr | ~ **sur le sel** | duty on salt; salt tax ‖ Salzsteuer | ~ **de signature** | underwriting (signing) fee ‖ Syndikatsgebühr | ~ **pour signification** | service charge ‖ Zustellungsgebühr; Zustellgebühr | ~ **de stationnement** ① | parking fee ‖ Parkgebühr | ~ **de stationnement** ② | demurrage charge; demurrage ‖ Überliegegeld *n;* Liegegeld | ~ **de statistique** | statistical tax ‖ statistische Gebühr | ~ **de timbre;** ~ **de sceau** | stamp duty (fee) ‖ Stempelgebühr; Stempelsteuer; Stempelabgabe | ~ **de timbre à quittance** | stamp duty on receipts ‖ Quittungsstempel *m* | ~ **de tonnage** | tonnage duty ‖ Tonnengebühr | ~ **de vérification** | control fee ‖ Prüfungsgebühr | ~ **de vérification des poids et mesures** | fee for verification and stamping of weights and measures ‖ Eichgebühr | ~ **de visite** | inspection fee ‖ Untersuchungsgebühr; Kontrollgebühr.

★ ~s **accessoires (supplémentaires)** | additional (extra) charges (fees) ‖ Nebengebühren *fpl;* Zuschlagsgebühren; Gebührenzuschlag *m* | ~ **le moins élevé** | minimum charge ‖ Mindestgebühr | ~ **fiscal** | revenue (government) duty ‖ staatliche Abgabe; Staatsgebühr | ~s **fiscaux** | state dues ‖ Staatsabgaben *fpl* | ~ **fixe** | fixed duty (rate) ‖ feste Gebühr | **franc (exempt) de** ~ **s** | free of duty (of duties) (of charge) (of charges); duty-free ‖ gebührenfrei | ~ **global** | lump sum charge ‖ Pauschalgebühr; Pauschgebühr | ~s **légaux** ① | legal (statutory) fees ‖ gesetzliche Gebühren *fpl* | ~s **légaux** ② | court fees (costs) ‖ Gerichtsgebühren *fpl;* Gerichtskosten *pl* | ~s **notariaux** | notarial (notary's) fees ‖ notarielle Gebühren *fpl;* Notariatsgebühren; Notariatskosten *pl* | **passible d'un** ~ **(de** ~ **s)** | liable to (subject to) duty; liable to pay duty (duties) ‖ gebührenpflichtig.

★ **percevoir un** ~ | to levy a charge; to collect a fee ‖ eine Gebühr erheben | **supprimer des** ~ **s** | to cancel charges ‖ Gebühren niederschlagen.

**droit** *m* Ⓔ [~ de douane] | customs (custom house) duty; duty ‖ Zollgebühr *f;* Zollabgabe *f;* Zoll *m* [VIDE: **douane** *f* Ⓐ] | ~ **sur l'alcool** | duty on liquor ‖ Branntweinzoll | ~ **sur les carburants** | duty on motor fuel(s) ‖ Treibstoffzoll; Benzinzoll | ~ **d'entrée;** ~ **à l'importation** | import duty; duty on importation (on imports) ‖ Einfuhrzoll; Eingangszoll | **exonération de** ~ **s de douane** | exemption from (remission of) customs duties ‖ Befrei-

**droit** *m* Ⓔ *suite*
ung *f* (Freistellung *f*) von Zollgebühren (von Zöllen) | **~ d'exportation (de sortie)** | duty on exportation; export duty (levy) || Ausfuhrzoll; Ausfuhrabgabe; Exportabgabe | **marchandises exemptes de ~s (franches de tout ~)** | duty-free goods || zollfreie Ware(n) | **pays à ~s bas** | low-tariff country (countries) || Land (Länder) mit niedrigen Zöllen | **pays à ~s élévés** | high-tariff country (countries) || Land (Länder) mit hohen Zöllen | **ristourne de ~s de douane** | customs drawback || Zollrückvergütung *f* | **~ de transit** | transit duty || Durchgangszoll; Durchfuhrzoll | **~ ad valorem** | ad valorem duty || Wertzoll | **~ zéro (nul)** | nil (zero) duty || Zollsatz Null; Nullzollsatz | **importé à ~ zéro** | imported duty-free || zollfrei eingeführt.
★ **le ~ appliqué** | the duty applied || der angewandte Zollsatz *m* | **assujetti aux ~s** | subject to duty; dutiable || zollpflichtig | **~ compensateur** | countervailing duty (tariff) || Ausgleichszollsatz *m* | **~ conventionnel** | treaty tariff; contractual duty || Vertragszollsatz *m* | **~ différentiel** | differential duty || Staffelzoll | **~s fiscaux** | customs and excise duties || Verbrauchssteuern *fpl* und Zölle | **passible de ~ (d'un ~)** | liable to (subject to) customs duty; dutiable || zollpflichtig | **~ préférentiel** | preferential rate of duty; preferential duty || Vorzugszoll | **~ prohibitif** | prohibitive duty || Prohibitivzoll | **~ proportionnel** | at valorem duty || Wertzoll | **~ protecteur** | protective duty || Schutzzoll | **~ spécifique** | specific duty || Gewichtszoll.
**droit** *adj* Ⓐ | **à l'esprit ~** | right-minded; right-thinking || rechtschaffen; vernünftig.
**droit** *adj* Ⓑ | **monnaie ~e** | standard money || Geld *n* von gesetzlicher Feinheit | **pièce ~e** | standard coin; coin of standard weight and fineness || Münze *f* von gesetzlicher Feinheit.
**droiture** *f* Ⓐ [justice] | rightness || Richtigkeit *f;* Genauigkeit *f;* Ordnungsmäßigkeit *f* | **avec ~** | righteously || mit Recht; gerechterweise.
**droiture** *f* Ⓑ [rectitude; honnêteté] | uprightness; rectitude; straightforwardness; honesty || Redlichkeit *f;* Rechtschaffenheit *f;* Anständigkeit *f* | **en ~** | straight || redlich; anständig.
**dû** *m* [ce que l'on doit] | **réclamer son ~** | to claim one's due || das, was einem zukommt, verlangen (fordern).
**dû, due** *adj* Ⓐ [régulier] | due; proper || gebührend; ordnungsgemäß | **en bonne et ~ forme** | in due (proper) form; properly || in gehöriger Form; formgerecht | **en temps ~** | in due course; at the proper time || rechtzeitig; zur richtigen Zeit | **donner à q. ce qui lui est ~** | to give sb. his due || jdm. das geben, was ihm zukommt (was ihm rechtmäßig zusteht).
**dû, due** *adj* Ⓑ [échu; exigible] | owing; owed || geschuldet; schuldig | **intérêts dus** | interest due || fällige (angefallene) Zinsen *mpl* | **en port ~** | carriage forward || unter Frachtnachnahme | **somme ~** |

amount (sum) due (owing); sum (amount) of a debt || geschuldeter Betrag *m;* Schuldbetrag.
**dû, due** *adj* Ⓒ [attribuable] | attributable; ascribable || zuzuschreiben.
**ducroire** *m* Ⓐ [convention ~] | guarantee (delcredere) agreement || Garantievereinbarung *f;* Delkrederevereinbarung.
**ducroire** *m* Ⓑ [commissionnaire ~] | delcredere agent || Delkredereagent *m;* Delkrederekommissionär *m.*
**ducroire** *m* Ⓒ [commission de ~] | guarantee (delcredere) commission || Delkredereprovision *f.*
**duel** *m* | duel || Zweikampf *m;* Duell *n* | **appeler (provoquer) q. en ~** | to call sb. out (to challenge sb.) to a duel || jdn. zum Zweikampf (zum Duell) herausfordern (fordern); jdn. fordern | **se battre (se rencontrer) en ~** | to fight a duel || sich schlagen; sich duellieren; einen Zweikampf (ein Duell) austragen.
**duelliste** *m* | duellist || Duellant *m.*
**dûment** *adv* | duly; properly; in due (proper) form || gebührend; gehörig; in gebührender Weise | **~ reçu** | duly received || ordnungsgemäß empfangen.
**duperie** *f* | deception; trickery || Betrügerei *f;* Schwindel *m.*
**dupeur** *m* | cheat; swindler; trickster || Betrüger *m;* Schwindler *m;* Gauner *m.*
**duplicata** *m* | duplicate; counterpart || gleichlautende Abschrift *f;* zweite Ausfertigung *f;* Duplikat *n;* Doppel *n* | **~ de change** | duplicate of exchange (of a bill of exchange); second of exchange || Wechselduplikat; Duplikatwechsel *m* | **~ de facture** | duplicate invoice || Rechnungsduplikat; Duplikatrechnung *f* | **~ de la lettre de voiture** | duplicate consignment note || Frachtbriefduplikat; Duplikatfrachtbrief *m* | **~ de quittance (de reçu); reçu en ~** | duplicate receipt; receipt in duplicate || Doppel (Zweitschrift *f*) einer Quittung | **en ~; par ~** | in duplicate || in doppelter Ausfertigung; in Duplikat; doppelt.
**duplicateur** *m* | **~ autocopiste** | duplicating machine || Vervielfältigungsapparat *m.*
**duplication** *f* | duplicating; duplication || Abschriftnahme *f;* Vervielfältigung *f.*
**duplice** *f* [alliance de deux nations] | dual alliance || Zweibund *m.*
**duplicité** *f* Ⓐ | duplicity || Duplizität *f;* doppeltes Auftreten *n.*
**duplicité** *f* Ⓑ [mauvaise foi] | bad faith || böser (schlechter) Glaube *m;* Bösgläubigkeit *f.*
**duplicité** *f* Ⓒ [fourberie] | double-dealing || Gaunerei *f;* Betrügerei *f;* Zwischenträgerei *f.*
**duplique** *f* [réponse à une réplique] | rejoinder; defendant's rejoinder || Duplik *f;* Gegenantwort *f* (Duplik) des Beklagten.
**dupliquer** *v* [faire une duplique] | to make a rejoinder || eine Duplik einreichen; duplizieren.
**dur** *adj* | **de ~es conditions** | hard (severe) conditions (terms) || harte (strenge) Bedingungen *fpl.*

**durabilité** *f* | lastingness; durability || Dauerhaftigkeit *f*.

**durable** *adj* | lasting || dauerhaft; dauernd | **biens de consommation** ~ **s** | consumer durables || langlebige Konsumgüter *npl* (Wirtschaftsgüter) | **paix** ~ | lasting peace || dauerhafter Frieden *m*.

**durée** *f* Ⓐ | duration; term || Dauer *f;* Laufzeit *f* | ~ **d'application** | duration (period) of application (of validity) || Anwendungsdauer; Geltungsdauer | ~ **de l'assurance** | term (period) of insurance || Versicherungsdauer | ~ **du bail** | duration (term) of the lease || Mietsdauer; Mietszeit *f;* Laufzeit (Dauer) eines Mietsvertrages | ~ **de bourse;** ~ **de marché** | stock exchange hours || Börsenzeit *f;* Börsenstunden *fpl* | ~ **du brevet** | term of the letterspatent; life (duration) of the patent || Laufzeit (Dauer) des Patents; Patentdauer | ~ **d'un contrat** | currency (duration) (life) of a contract || Laufzeit (Dauer) eines Vertrages; Vertragsdauer | ~ **du droit d'auteur** | duration (term) of copyright || Schutzfrist *f;* Urheberrechtsschutzfrist | **pendant la** ~ **de ses fonctions** | during one's term of office || während seiner Amtszeit; während der Ausübung seiner Amtstätigkeit | ~ **de la licence** | duration (period) (term) of the license || Dauer der Lizenz; Lizenzdauer | ~ **de magasinage** | time (period) of storage || Lagerzeit *f* | ~ **du monopole** | term of a monopoly || Monopoldauer | **paix de longue** ~ | lasting peace || dauerhafter Frieden *m* | **pendant la** ~ **du procès** | during the pendency of the lawsuit || während der Dauer des Rechtsstreites (des Prozesses) | **prolongation de la** ~ | extension of the term || Laufzeitverlängerung *f* | ~ **de (de la) protection** | term of protection || Schutzdauer; Schutzfrist *f* | **expiration de la** ~ **de protection** | expiration of the term of protection || Ablauf *m* der Schutzdauer (der Schutzfrist); Schutzablauf | ~ **de temps** | space (length) of time || Zeitdauer | ~ **du travail** | working hours *pl* || Arbeitszeit *f* | **réduction de la** ~ **du travail** | reduction in working hours (of working time) || Herabsetzung *f* (Verkürzung) der Arbeitszeit | ~ **de la vie** | duration (term) of life || Lebensdauer; Lebenszeit.

★ **de courte** ~ | of short duration; short-lived || von kurzer Dauer; kurzlebig | ~ **limitée** | limited duration || begrenzte Dauer | **pour une** ~ **limitée** | for a limited period || auf begrenzte Dauer | **pour une** ~ **strictement limitée** | for a strictly limited period || auf eine genau begrenzte Frist | ~ **maxime;** ~ **maximum** | maximum duration || Höchstdauer | **pour une** ~ **de . . .** | for a period of . . . || auf (für) die Dauer von . . . | **pour une** ~ **illimitée** | for an unlimited period || auf unbegrenzte Zeit (Dauer).

**durée** *f* Ⓑ [~ **de validité**] | term (time) of validity; validity || Gültigkeitsdauer *f;* Geltungsdauer *f* | **proroger la** ~ **de qch.** | to extend the validity (the term) of sth. || die Gültigkeitsdauer von etw. verlängern.

**durée** *f* Ⓒ [durabilité] | lastingness; durability || Dauerhaftigkeit.

**durer** *v* | to continue; to last || dauern; fortdauern; Bestand haben.

**dureté** *f* | hardness; harshness || Härte *f* | **dire des** ~ **s à q.** | to tell sb. unkind (harsh) (hard) words || jdm. harte Dinge (Worte) sagen.

**dynastie** *f* | dynasty || Dynastie *f;* Herrscherfamilie *f.*

**dynastique** *adj* | dynastic || dynastisch.

# E

**eau** *f* | **approvisionnement (provision) d'** ~ | water supply ‖ Wasserlieferung *f;* Wasserversorgung *f* | **au bord de l'** ~ | on the (at the) waterside ‖ am Wasser; am Ufer | **canalisation d'** ~ | water (piping) system ‖ Kanalisation *f* | **droits de captation d'** ~ | water privilege; water rights *pl* ‖ Wasserentnahmerecht *n* | **cours d'** ~ | watercourse; river ‖ Wasserlauf *m;* Strom *m* | **à l'épreuve de l'** ~ | waterproof ‖ wasserdicht | **mettre un navire à l'** ~ | to launch a ship ‖ ein Schiff vom Stapel lassen | **transport par** ~ **(par voie d'** ~ **)** | carriage by water; water (river) transport; waterage ‖ Wassertransport *m;* Beförderung *f* (Transport *m*) auf dem Wasserwege; Wasserfracht *f* | ~ **courante** | running water ‖ fließendes Wasser | **faire mettre l'** ~ **courante** | to have the water laid on (installed) ‖ fließendes Wasser einrichten | **endommagé par l'** ~ | water-damaged; damaged by water ‖ wasserbeschädigt | **transporter par** ~ **(par voie d'** ~ **)** | to send (to ship) by water; to ship ‖ auf dem Wasserweg (auf dem Seeweg) befördern; verschiffen | **par fer ou** ~ | by rail or water ‖ per Bahn oder Schiff.

**eaux** *fpl* Ⓐ | **abonnement (taux d'abonnement) aux** ~ | water rate ‖ Wassergeld *n;* Wasserzins *m* | **compagnie des** ~ | water company ‖ Wasserwerk *n* | **dégât(s) causé(s) par les** ~ | damage caused by water ‖ Wasserschaden *m;* Wasserschäden *mpl* | **assurance contre les dégâts causés par les** ~ | insurance against damage by water ‖ Wasserschadenversicherung *f* | **service des** ~ | water supply ‖ Wasserversorgung *f* | **le service des** ~ **de la ville** | the town (city) waterworks ‖ das städtische Wasserwerk; die städtischen Wasserwerke *npl* | **aller aux** ~ **; prendre les** ~ | to take the waters; to make the cure at a spa ‖ eine Badekur machen; in einem Bade (Badeort) sein.

**eaux** *fpl* Ⓑ | **conservation (protection) des** ~ | river conservancy ‖ Gewässerschutz *m* | ~ **de la Métropole** | home waters ‖ Heimatgewässer *npl* | **police des** ~ | river police ‖ Wasserpolizei *f;* Strompolizei | ~ **intérieures** | inland waters ‖ Binnengewässer *npl* | ~ **territoriales** | territorial (coastal) waters ‖ Hoheitsgewässer *npl;* Küstengewässer; territoriale Gewässer.

**ébranler** *v* | ~ **la foi de q.** | to shake sb.'s faith (sb.'s confidence) ‖ jds. Glauben (jds. Vertrauen) erschüttern.

**ébriété** *f* | state of drunkenness; intoxication; inebriety ‖ Betrunkensein *n;* Trunkenheit *f;* betrunkener Zustand *m* | **en état d'** ~ | intoxicated ‖ in betrunkenem (angetrunkenem) Zustand.

**écart** *m* Ⓐ [différence] | difference ‖ Unterschied *m* | ~ **des changes** | difference of exchange (of exchange rates); exchange difference ‖ Kursdifferenz *f;* Kursspanne *f;* Währungsspanne; Währungsunterschied | ~ **s de prix** | difference in price ‖ Preisunterschiede *mpl* | ~ **entre les taux d'intérêt** | difference in the rates of interest ‖ Unterschied in den Zinssätzen; Zinsgefälle *n*.

**écart** *m* Ⓑ [divergence] | divergence ‖ Abweichung *f*.

**écart** *m* Ⓒ | **se tenir à l'** ~ **de qch.** | to keep away (out of the way) of sth. ‖ sich von etw. fernhalten | **se tenir à l'** ~ **d'un conflit** | to keep aloof from a dispute ‖ sich aus einem Streit heraushalten.

**écart** *m* Ⓓ | ~ **s de conduite** | delinquencies; faults of behavior ‖ Unregelmäßigkeiten *fpl;* Mißverhalten *n*.

**écarter** *v* Ⓐ | ~ **un danger** | to avert a danger ‖ eine Gefahr abwenden | ~ **une motion** | to reject a motion ‖ einen Antrag ablehnen | ~ **une objection** | to dismiss (to set aside) an objection ‖ einen Einwand abweisen (abtun) | ~ **une proposition** | to rule out a proposal ‖ einen Vorschlag ablehnen.

**écarter** *v* Ⓑ [dévier] | **s'** ~ **d'une décision** | to deviate from a decision ‖ von einer Entscheidung abweichen | **s'** ~ **de l'original** | to depart from the original ‖ vom Original abweichen | **s'** ~ **des règles** | to depart from the rules ‖ von den Bestimmungen abweichen.

**échange** *m* Ⓐ | exchange ‖ Austausch *m;* Umtausch *m* | ~ **d'amabilités;** ~ **de bons procédés** | exchange of civilities (of courtesies) ‖ Austausch von Höflichkeiten (von Aufmerksamkeiten) | ~ **de correspondance;** ~ **de lettres** | exchange of correspondence (of letters) ‖ Briefwechsel *m;* Briefverkehr *m;* Korrespondenz *f* | **liberté des** ~ **s; libre** ~ | free trade ‖ Freihandel *m* | **zone de libre** ~ | free trade area (zone) ‖ Freihandelszone *f* | ~ **de marchandises;** ~ **commercial** | exchange (movement) of goods ‖ Warenaustausch *m;* Warenverkehr *m* | ~ **de notes diplomatiques** | exchange of diplomatic notes ‖ diplomatischer Notenwechsel *m* | **objet d'** ~ | medium of exchange ‖ Tauschobjekt *n;* Tauschmittel *n* | ~ **des otages** | exchange of hostages ‖ Austausch von Geiseln | **période d'** ~ | period for exchanging; period during which exchange may take place ‖ Umtauschfrist *f;* Umtauschzeit *f* | ~ **de prisonniers** | exchange of prisoners; cartelling ‖ Austausch von Gefangenen; Gefangenenaustausch | **professeur d'** ~ | exchange professor ‖ Austauschprofessor *m* | ~ **de ratifications;** ~ **des instruments de ratification** | exchange of ratifications ‖ Austausch von Ratifikationsurkunden | ~ **de renseignements** | exchange (interchange) of information ‖ Austausch von Nachrichten (von Informationen); Nachrichtenaustausch | ~ **de services** | exchange (movement) of services ‖ Dienstleistungsverkehr *m* | ~ **de télégrammes** | exchange of telegrams ‖ Telegrammwechsel *m;* Depeschenwechsel | ~ **de territoires** | exchange of territories ‖ Gebiets(aus)tausch | **valeur d'** ~ Ⓐ | exchange value;

value in exchange || Tauschwert *m;* Gegenwert | **valeur d'** ~ ② | trade-in (trading-in) value || Eintauschwert *m* | **valeurs d'** ~ | exchangeable goods; merchandise || Austauschgüter *npl;* Handelswaren *fpl* | ~ **de vues** | exchange of views || Meinungsaustausch; Gedankenaustausch | **en** ~ **de** | in exchange (in return) for || im Austausch (im Eintausch) gegen; als Entgelt (als Gegenleistung) für [VIDE: **échanges** *mpl* ].

**échange** *m* Ⓑ [troc] | barter || Tausch *m* | **commerce par** ~ **(d'** ~ **)** | trade by barter; barter trade; bartering || Tauschhandel *m;* Warenaustausch *m* | **opération d'** ~ | barter transaction || Tauschgeschäft *n;* Gegenseitigkeitsgeschäft | **faire un** ~ **de qch. contre (pour) qch.** | to exchange (to barter) sth. for sth. || etw. für (gegen) etw. eintauschen (austauschen) | **prendre qch. en** ~ | to take sth. in exchange || etw. in Tausch nehmen | **recevoir qch. en** ~ | to get (to obtain) sth. by change || etw. im Tauschwege erlangen | **recevoir qch. en** ~ **de qch.** | to receive (to obtain) sth. in exchange (in return) for sth. || etw. im Austausch (im Tausch) gegen etw. erhalten; etw. für etw. eintauschen | **à titre d'** ~ **; en** ~ | by way of barter || im Tauschwege; durch Tausch; tauschweise; im Tausch (im Austausch) für (gegen).

**échangeabilité** *f* | exchangeability || Austauschbarkeit *f;* Tauschfähigkeit *f.*

**échangeable** *adj* | exchangeable || austauschbar; umsetzbar; tauschbar; tauschfähig; austauschfähig.

**échanger** *v* Ⓐ | to exchange; to interchange || austauschen; gegenseitig austauschen | ~ **des idées avec q.** | to exchange ideas with sb. || mit jdm. Gedanken austauschen; mit jdm. in Gedankenaustausch stehen | ~ **des lettres avec q.** | to exchange letters (correspondence) with sb.; to be corresponding (in correspondence) with sb. || mit jdm. Briefe wechseln; mit jdm. in Briefwechsel (in Korrespondenz) stehen; mit jdm. korrespondieren | ~ **qch. contre (pour) qch.** | to exchange sth. for sth. || etw. gegen etw. umtauschen.

**échanger** *v* Ⓑ [troquer] | to barter || tauschen | ~ **qch. contre (pour) qch.** | to barter sth. for sth. || etw. für (gegen) etw. eintauschen (austauschen) | **s'** ~ | to be exchanged; to change hands || ausgetauscht werden; in andere Hände übergehen; den Besitzer wechseln.

**échanges** *mpl* [ ~ **commerciaux**] | **les** ~ | trade || der Handel; der Handelsverkehr | **équilibre dans les** ~ | balanced trade || ausgewogener Handelsverkehr | **expansion des** ~ | expansion of trade || Ausweitung *f* des Handelsverkehrs | **libération des** ~ | liberalization of trade || Befreiung *f* des Handels von Beschränkungen | **liberté des** ~ | free trade || Freihandel *m* | **les** ~ **en marchandises** | trade in goods; flow(s) of goods; trade flows || Handelsverkehr; Warenverkehr | **volume des** ~ | volume of trade || Umfang *m* des Handels | **les** ~ **internationaux** | international trade || der zwischenstaatliche Wirtschaftsverkehr.

**échangiste** *m* | **libre-** ~ | free trader; partisan (advocate) of free trade || Freihändler *m;* Anhänger *m* des Freihandels.

**échantillon** *m* | sample; pattern; specimen || Probe *f;* Muster *n* | **assortiment (collection) d'** ~ **s** | assortment of patterns; pattern (sample) assortment || Musterkollektion *f;* Mustersortiment *n* | **carte d'** ~ **s** | pattern (sample) card || Musterkarte *f* | ~ **pris au hasard** | sample taken at random || Stichprobe *f* | **livre d'** ~ **s** | pattern book || Musterkatalog *m* | ~ **de marchandises** | pattern (sample) of merchandise || Warenprobe *f* | **prise d'** ~ **s** | sampling || Probeentnahme *f;* Musterentnahme | ~ **sans valeur marchande** | sample of no commercial value || Muster ohne Wert | **vente sur** ~ | sale (purchase) according to sample || Kauf *m* nach Probe | ~ **de voyageurs;** ~ **s des voyageurs de commerce** | commercial travellers' samples || Reisemuster *npl.* ★ ~ **cacheté** | sealed sample || Muster unter versiegeltem Umschlag | **conforme (pareil) à l'** ~ | up to sample || mustergemäß; probegemäß | **prendre des** ~ **s** | to take samples; to sample || Proben *fpl* (Muster *npl*) entnehmen | **contre-** ~ | reference sample || Vergleichsmuster.

**échantillonnage** *m* Ⓐ [préparation des échantillons] | making up of samples (of patterns) || Zusammenstellung *f* von Mustern (von Proben); Bemusterung *f.*

**échantillonnage** *m* Ⓑ [vérification] | checking by the samples || Vergleichen *n* (Vergleichung *f* ) mit den Proben (Mustern).

**échantillonnage** *m* Ⓒ | checking of weights or measures with the official standards || Nacheichen *n;* Nacheichung *f.*

**échantillonner** *v* Ⓐ [préparer des échantillons] | ~ **qch.** | to make up sth. into samples; to prepare patterns; to sample sth. || von etw. Muster (Proben) zusammenstellen.

**échantillonner** *v* Ⓑ [vérifier] | ~ **qch.** | to check (to verify) sth. by the samples || etw. mit den Mustern (Proben) vergleichen.

**échantillonner** *v* Ⓒ | ~ **qch.** | to re-gauge sth. || etw. nacheichen.

**échappatoire** *f* | subterfuge; evasion; loophole || Ausflucht *f;* Ausweichen *n* | **chercher des** ~ **s** | to try to find excuses || Ausflüchte versuchen.

**échappé** *s* | escaped person; runaway || [der] Entkommene; [der] Flüchtige.

**échappé** *adj* | escaped || entkommen.

**échapper** *v* | to escape || entweichen; entkommen | ~ **à l'attention de q.** | to escape one's attention || jds. Aufmerksamkeit entgehen | ~ **à toute définition** | to defy definition || sich nicht definieren lassen | ~ **à ses gardiens** | to escape from one's warders || seinen Wächtern entkommen | ~ **à la potence** | to cheat the gallows || dem Galgen entkommen | ~ **à la poursuite;** ~ **aux poursuites** | to elude (to escape) pursuit || sich der Verfolgung entziehen | ~ **à la prison** | to escape imprisonment || der Gefängnisstrafe entgehen | ~ **de prison** | to escape from

**échapper** *v, suite*
prison || aus dem Gefängnis entkommen | **s' ~ de prison** | to break jail (prison) || aus dem Gefängnis ausbrechen.
★ **faire ~ q.** | to help sb. to escape || jdm. helfen zu entkommen | **laisser ~ q.** | to let sb. escape || jdn. entkommen lassen | **laisser ~ une faute** | to pass over a mistake | einen Fehler durchgehen lassen | **laisser ~ un secret** | to let out a secret || ein Geheimnis entschlüpfen lassen.

**échéable** *adj* | falling due; due; matured; payable || fällig; zahlbar; zur Zahlung fällig | **billet ~** ① | bill to mature || laufender (fällig werdender) Wechsel *m* | **billet ~** ② | matured bill || fälliger Wechsel.

**échéance** *f* Ⓐ | maturity; falling due || Fälligwerden *n;* Fälligkeit *f* | **valeur aux ~ s** | cash at maturity || Gegenwert *m* bei Fälligkeit | **~ moyenne** | average maturity || mittlere Fälligkeit | **à l' ~** | when falling due; when due || bei Eintritt der Fälligkeit; bei Verfall | **payer à l' ~** | to pay at due date (at maturity) (when due) || bei Fälligkeit zahlen.

**échéance** *f* Ⓑ [jour de l'expiration] | day (date) of expiration (of expiry); expiration; expiry || Ablaufstag *m;* Ablaufstermin *m;* Ablauf *m* | **date d' ~ de louage** | date of expiration of tenancy || Tag *m* des Ablaufs des Mietsverhältnisses; Mietsablauf *m* | **~ électorale** | expiration of the electoral period || Ablauf der Wahlperiode | **~ moyenne** | average date of expiration || mittlerer Ablaufstermin | **à l' ~** | on (upon) expiry || bei Ablauf.

**échéance** *f* Ⓒ [jour ou date ou terme d' ~ ] | day (date) of maturity; due (maturity) date || Fälligkeitstag *m;* Fälligkeitstermin *m;* Verfalltag *m* | **carnet d' ~ s; livre d' ~** | bills-payable book; bill diary (book) || Wechselverfallbuch *n;* Wechseljournal *n* | **à trois mois d' ~** | at three months' date || mit drei Monaten Ziel | **papiers à ~** | bills to mature || laufende (fällig werdende) Wechsel *mpl* | **demander une prolongation d' ~** | to ask for an extension of time || Zahlungsaufschub verlangen; um Zahlungsaufschub bitten | **valeur aux ~ s** | cash at maturity || zahlbar bei Fälligkeit | **~ commune; ~ moyenne** | average (mean) due date || mittlerer Fälligkeitstag (Verfalltag) | **à courte ~** | short-term || kurzfristig; auf kurze Sicht | **à ~ fixe** | at a fixed due date || auf festes Ziel; mit festliegendem Fälligkeitstag | **lettre de change à ~ fixe** | bill payable after date || Datowechsel *m* | **dépôt à fixe; ~ fixe** | fixed deposit || Einlage *f* auf Depositenkonto (auf feste Kündigung) | **à longue ~** | long-term; long-dated || langfristig; auf lange Sicht; auf langes Ziel | **à ~ rapprochée** | shortly maturing || in kurzer Zeit fällig werdend; kurz vor dem Fälligwerden | **être à l' ~ du ...** | to fall (to become) due on ... || am ... fällig werden | **venir à l' ~** | to fall due || fällig werden | **à l' ~** | when due; upon (at) maturity || bei Fälligkeit; bei Verfall | **après le jour d' ~** | after due date; when having fallen due || nach Eintritt der Fälligkeit; nach Verfall.

**échéance** *f* Ⓓ [terme de paiement] | term of payment; time (period) within which payment must be made || Zahlungsfrist *f;* Zahlfrist; Frist, in welcher Zahlung erfolgen muß.

**échéance** *f* Ⓔ [terme] | currency; term || Laufzeit *f* | **~ d'une lettre de change** | currency of a bill of exchange || Laufzeit eines Wechsels.

**échéance** *f* Ⓕ [billet à échéance] | bill to mature; bill || laufender Wechsel; Wechsel | **faire face à une ~** | to meet (to honor) a bill || einen Wechsel einlösen | **~ à terme** | time bill (draft) (note) || Wechsel mit einer bestimmten Laufzeit; Terminwechsel | **~ à vue** | bill at sight || Sichtwechsel *m*.

**échéance** *f* Ⓖ [date d'entrée en valeur d'intérêts] | value; value date; as at ... || Wert ...; Wert vom ...; mit Zins vom ...

**échéances** *fpl* | current liabilities || laufende Verbindlichkeiten *fpl* | **payer ses ~** | to pay one's debts || seine Schulden begleichen.

**échéancier** *m* Ⓐ [livre des effets à payer] | bills-payable book (journal) | bill diary (book) || Wechseljournal *n;* Wechselverfallbuch *n;* Verfallbuch; Akzeptbuch.

**échéancier** *m* Ⓑ [livre des effets à recevoir] | bills-receivable book || Wechseljournal *n;* Wechselbuch *n*.

**échéant** *part* Ⓐ | falling due || fällig werdend | **~ le ...** | due on ... || fällig am ...

**échéant** *part* Ⓑ | **le cas ~** ① | should the occasion arise || sollte der Fall eintreten | **le cas ~** ② | in case of need; should circumstances so require; if necessary || falls die Umstände es erfordern machen; falls erforderlich.

**échec** *m* Ⓐ [insuccès; non-réussite] | failure | Scheitern *n;* Mißerfolg *m* | **en cas d' ~** | in case (in the event) of failure || im Falle des Mißlingens | **~ dans une entreprise** | failure of an enterprise || Fehlschlag *m* (Fehlschlagen *n*) eines Unternehmens | **faire ~ à la loi** | to set the law at naught || das Gesetz für Nichts achten | **faire ~ à un projet** | to bring about the failure of a plan || einen Plan zum Scheitern bringen | **être condamné à l' ~** | to be condemned (to be doomed) to failure || zum Scheitern verurteilt sein | **éprouver un ~** | to meet with a failure; to fail || einen Fehlschlag erleiden; scheitern | **faire ~ à q. (aux plans de q.)** | to frustrate sb.'s plans || jds. Pläne vereiteln.

**échec** *m* Ⓑ | **tenir q. en ~** | to keep sb. at bay || jdn. in Schach halten.

**échelle** *f* Ⓐ | scale || Skala *f* | **en haut de l' ~** | at the top of the scale || an der Spitze der Tabelle.

**échelle** *f* Ⓑ [barème; tableau] | scale || Tabelle *f;* Staffel *f;* Tarif *m* | **~ de marées** | tide gauge || Gezeitentafel *f;* Gezeitentabelle | **~ des prix** | scale (schedule) of prices || Preistabelle; Preistarif | **~ des salaires** | scale of wages; wage scale || Lohntarif | **~ des traitements** | scale (table) of salaries || Gehaltstarif; Gehaltstabelle.
★ **~ graduée** | graduated (progressive) scale || Staffeltarif | **~ mobile** | sliding scale || gleitende

Skala *f;* Gleittarif | **sur une ~ mobile** | on a sliding-scale basis || nach einer gleitenden Skala.
échelle *f* Ⓒ [d'un plan; d'une carte] | scale [of a plan; of a map] || Maßstab *m* [eines Planes; einer Karte] | **carte à grande ~** | large-scale map || Karte *f* nach (in) einem großen Maßstab | **dessin (tracé) à l' ~** | drawing to scale; scale drawing || maßstabgerechte Zeichnung *f* | **sur une grande (vaste) ~** | on a large scale; to a large extent || in großem Maßstab (Ausmaß) | **dessiner (tracer) qch. à l' ~** | to draw sth. to scale || etw. nach Maßstab zeichnen | **à l' ~ de . . .** | on the scale of . . . || im Maßstab von . . .
échelon *m* | bracket | Staffel *f* | **~ de salaire** | wage bracket || Lohnstufe *f;* Lohnklasse *f* | **~ du tarif** | tariff bracket || Tarifstufe; Tarifklasse | **~ de valeur** | value bracket || Wertklasse | **monter par ~ s** | to rise by degrees || stufenweise in die Höhe kommen.
échelonné *adj* | **règlement par paiements ~ s** | payment by (in) instalments || Zahlung *f* (Abzahlung *f*) (Tilgung *f*) in Raten | **paiements (versements) ~ s sur . . . ans** | instalments spread over . . . years || über . . . Jahre verteilte Raten | **payable par versements ~ s** | payable by (in) instalments || in Raten zahlbar; ratenweise zahlbar.
échelonnement *m* | bracketing || Staffelung *f* | **~ des paiements** | spreading out of payments [over a certain period of time] || Verteilung *f* von Zahlungen [über einen bestimmten Zeitraum].
échelonner *v* [répartir] | **~ des paiements** | to spread out payments [over a certain number of months or years] || Zahlungen [über eine bestimmte Anzahl von Monaten oder Jahren] verteilen.
échevin *m* [magistrat municipal] | deputy mayor || Stadtbeigeordneter *m.*
échiquier *m* | **Chancelier de l' ~** | Chancellor of the Exchequer || Schatzkanzler *m* | **billets de l' ~** | exchequer bills || Schatzwechsel *mpl.*
échoir *v* Ⓐ [devenir exigible] | to mature; to fall due; to become due (payable) || fällig (zahlbar) werden; verfallen; zu zahlen sein | **intérêts à ~** | accruing interest || auflaufende (fällig werdende) Zinsen *mpl* | **avant ~** | before maturity; before falling due || vor Eintritt der Fälligkeit; vor Verfall.
échoir *v* Ⓑ [périmer] | to expire; to lapse || ablaufen; erlöschen.
échoir *v* Ⓒ [être dévolu par le sort] | **~ à q.** | to fall to sb. || jdm. zufallen; jdm. anfallen | **~ à q. en partage** | to fall to sb.'s share (lot) || jdm. bei der Teilung zufallen.
échotier *m* | gossip writer || Schreiber *m* der (einer) Gesellschaftsspalte.
échouage *m;* échouement *m* Ⓐ | stranding; grounding; running aground || Strandung *f;* Stranden *n;* Scheitern *n.*
échouement *m* Ⓑ [non-réussite] | failure; ill-success || Fehlschlagen *n;* Fehlschlag *m;* Scheitern *n;* Mißlingen *n.*

échouer *v* Ⓐ | to strand; to ground; to run aground || stranden; scheitern; auf Grund laufen.
échouer *v* Ⓑ [ne pas réussir] | to fail; to fall through; to prove (to turn out) a failure || fehlschlagen; scheitern; mißlingen; durchfallen | **~ dans ses entreprises** | to fail in one's enterprises || mit seinen Unternehmungen Fehlschlag erleiden | **~ à (dans) un examen** | to fail at an examination || in einer Prüfung durchfallen | **faire ~ un projet** | to bring about the failure of a plan; to frustrate a plan || einen Plan zum Scheitern bringen | **faire ~ une tentative** | to foil an attempt || einen Versuch zum Scheitern bringen.
échu *adj* Ⓐ | matured; due; payable || fällig; zahlbar | **billets ~ s** | bills due (payable) || fällige Wechsel *mpl.*
échu *adj* Ⓑ [écoulé] | expired || abgelaufen | **l'année ~ e** | the last [the past] year || das abgelaufene (das vergangene) Jahr.
échu *adj* Ⓒ [périmé] | lapsed; void || erloschen; verfallen; nichtig.
échu *adj* Ⓓ [dû] | due; outstanding; owing || ausstehend; geschuldet | **intérêts ~ s** | outstanding interest || aufgelaufene (fällige) (ausstehende) Zinsen *mpl.*
échu *adj* Ⓔ [arriéré] | overdue; held over || überfällig; rückständig.
éclaircissement *m* Ⓐ [explication] | enlightenment; elucidation || Aufklärung *f* | **demander des ~ s sur qch.** | to ask for explanations regarding sth. || wegen etw. Aufklärung verlangen.
éclaircissement *m* Ⓑ | explanatory statement || erläuternde Erklärung *f;* Erläuterung *f.*
éclairé *adj* Ⓐ [bien informé] | enlightened; well-informed || aufgeklärt; wohlunterrichtet.
éclairé *adj* Ⓑ [instruit] | educated || gebildet.
éclairer *v* | to enlighten; to inform; to instruct || aufklären; informieren; unterrichten | **~ q. sur qch.** | to enlighten sb. on sth. (as to sth.) || jdn. über etw. aufklären.
éclatement *m* | breaking out || Ausbruch *m* | **~ d'émeutes** | outbreak of riots (of rioting) || Ausbruch von Unruhen.
économat *m* Ⓐ [charge d'économe] | post of housekeeper (of treasurer) || Verwalterstelle *f;* Schatzmeisterposten *m.*
économat *m* Ⓑ [magasin] | stationery department || Materialabteilung *f.*
économe *m* | housekeeper; treasurer || Verwalter *m;* Schatzmeister *m.*
économe *adj* | economical; economic; saving || wirtschaftlich; sparsam; ökonomisch.
économie *f* Ⓐ | economy; economic system || Wirtschaft *f;* Wirtschaftssystem *n* | **branche de l' ~** | branch (line) of economy || Wirtschaftszweig *m* | **l'ensemble de l' ~** | the whole economy; the economy as a whole || die Gesamtwirtschaft; die gesamte Volkswirtschaft | **~ de marché; ~ de marché libre** | «free market» economy || freie Marktwirtschaft *f;* «Marktwirtschaft» | **secteur de l' ~** |

**économie** *f* Ⓐ *suite*
sector of the economy || Wirtschaftssektor *m* | ~ **en suremploi** | overemployed economy || überbeschäftigte Wirtschaft.
★ ~ **dirigée; régime d'** ~ **dirigée** | controlled economy || gelenkte Wirtschaft | ~ **domestique** | housekeeping; domestic economy || Hauswirtschaft | ~ **énergétique** | power industry || Energiewirtschaft | ~ **fermée** | self-contained (self-sufficient) economic system; self-sufficiency || autarke Wirtschaft; autarkes Wirtschaftssystem; Autarkie *f* | ~ **internationale** | international economy || internationale Wirtschaft | ~ **libérale** | free (uncontrolled) economy || freie Wirtschaft | ~ **mondiale** | world economy || Weltwirtschaft | ~ **nationale** ①; ~ **politique** ①; ~ **publique;** ~ **sociale** | national (political) economy || Staatswirtschaft; Volkswirtschaft; Nationalökonomie *f* | ~ **nationale** ②; ~ **politique** ② | economics *pl* || Volkswirtschaftslehre *f*; Wirtschaftswissenschaft | ~ **planifiée (programmée)** | planned (programmed) economy || Planwirtschaft | ~ **privée** | private business (economy) || Privatwirtschaft | ~ **rurale** | husbandry; agriculture || Ökonomie *f*; Landwirtschaft | ~ **totalitaire** | totalitarian economy || totalitäres Wirtschaftssystem.
**économie** *f* Ⓑ | economy; saving || Sparsamkeit *f*; Wirtschaftlichkeit *f* | ~ **d'argent** | saving of money || Geldersparnis *f* | ~ **s d'échelle** | economies of scale || Kostendegression infolge Erweiterung des Produktionsmaßstabes | ~ **s d'énergie** | energy savings || Energieeinsparungen *fpl* | ~ **de main-d'œuvre** | saving of labo(u)r || Einsparung *f* an Arbeitskräften | **mesure d'** ~ | measure of economy || Sparmaßnahme *f* | **prime d'** ~ | economy bonus || Ersparnisprämie *f* | ~ **de temps** | saving of time || Zeitersparnis *f* | **par** ~ **; par raison d'** ~ | in order to save; for economy's sake || ersparnishalber; der Ersparnis wegen; aus Ersparnisgründen | **avec** ~ | economically; with economy || sparsam; wirtschaftlich.
**économie** *f* Ⓒ [épargne] | thriftiness; thrift || sparsames (haushälterisches) Wirtschaften *n*.
**économies** *fpl* | savings || Ersparnisse *fpl*; Einsparungen *fpl* | **faire des** ~ | to make savings; to save money || Ersparnisse (Einsparungen) machen; Geld sparen | **faire appel à (prendre sur) ses** ~ | to draw on (upon) one's savings || seine Ersparnisse abheben; von seinen Ersparnissen leben.
**économique** *adj* Ⓐ | economic || wirtschaftlich | **accord** ~ ① | economic agreement || Wirtschaftsabkommen *n*; Wirtschaftsvertrag *m* | **accord** ~ ② | trade agreement; treaty of commerce || Handelsvertrag *m*; Handelsabkommen *n* | **activité** ~ | economic activity (work) || wirtschaftliche Tätigkeit *f* | **activités** ~ **s** | economic life || Wirtschaftsleben *n* | **centre de l'activité** ~ | centre of business activity || Mittelpunkt *m* der wirtschaftlichen Tätigkeit | **exercer une activité** ~ | to carry on business (a business activity) || eine wirtschaftliche Tätigkeit ausüben | **l'appareil** ~ | the economic facilities *pl* || der Wirtschaftsapparat | **asservissement** ~ | economic enslavement || wirtschaftliche Unterdrückung *f* | **bilan** ~ | trade balance || Wirtschaftsbilanz *f*; Handelsbilanz | **bloc** ~ | economic bloc || Wirtschaftsblock *m* | **blocus** ~ | economic blockade || Wirtschaftsblockade *f* | **boycottage** ~ | economic boycott || wirtschaftlicher Boykott *m*; Wirtschaftsboykott | **capacité** ~ | economic power (strength) || Wirtschaftskraft *f* | **capital** ~ | working (trading) (opening) capital || Wirtschaftskapital *n*; Betriebskapital; Betriebsvermögen *n* | **comité** ~ | economic committee || Wirtschaftsausschuß *m* | **commission** ~ | economic commission || Wirtschaftskommission *f* | **Communauté** ~ **européenne** [VIDE: **Communauté** *f* Ⓓ] | **commission** ~ **mondiale** | world economic commission || Weltwirtschaftskommission *f* | **communauté** ~ | economic community || Wirtschaftsgemeinschaft *f* | **conférence** ~ | economic conference || Wirtschaftskonferenz *f* | **conférence** ~ **mondiale** | world economic conference || Weltwirtschaftskonferenz *f* | **conseil** ~ | economic council || Wirtschaftsrat *m* | **coopération** ~ | economic co-operation || wirtschaftliche Zusammenarbeit *f* | **crise** ~ **; dépression** ~ | economic crisis (depression) || Wirtschaftskrise *f*; Wirtschaftsdepression *f* | **crise** ~ **mondiale (universelle)** | world economic crisis (depression) || Weltwirtschaftskrise *f* | **développement** ~ | economic development || wirtschaftliche Entwicklung *f* (Erschließung *f*) | **dirigisme** ~ ① | system of state-controlled economy || System *n* der staatlichen Wirtschaftslenkung | **dirigisme** ~ ② | economic planning || Wirtschaftsplanung *f* | **le domaine** ~ | the economic sphere || der wirtschaftliche Bereich | **encerclement** ~ | economic encirclement || wirtschaftliche Einkreisung *f* | **entreprise** ~ | business (trading) concern (enterprise) || Wirtschaftsbetrieb *m*; Geschäftsbetrieb | **équilibre** ~ | economic equilibrium || Gleichgewicht *n* in der Wirtschaft | **espace** ~ | economic area || Wirtschaftsraum *m* | **essor** ~ | upswing of the economy; economic boom || Wirtschaftsaufschwung *m*; Wirtschaftskonjunktur *f* | **expansion** ~ | economic expansion || Wirtschaftsausweitung *f* | **géographie** ~ | economic (statistical) geography || Wirtschaftsgeographie *f* | **guerre** ~ | economic war (warfare) || Wirtschaftskrieg *m*; Wirtschaftskriegführung *f* | **instabilité** ~ | economic instability || mangelnde wirtschaftliche Stabilität *f* | **intégration** ~ | economic integration || wirtschaftlicher Zusammenschluß *m*; Wirtschaftsintegration *f* | **intérêts** ~ **s** | economic interests || wirtschaftliche Interessen *npl*; Wirtschaftsinteresse *n* | **isolationisme** ~ | economic isolationism || Politik *f* wirtschaftlicher Isolierung; Wirtschaftsisolationismus *m* | **libéralisme** ~ | economic liberalism || Wirtschaftsliberalismus *m*; Liberalismus in der Wirtschaft | **liberté** ~ | economic freedom (independence) || wirtschaftliche Freiheit *f* (Unabhän-

gigkeit f) | **nationalisme** ~ | economic nationalism || Wirtschaftsnationalismus m | **pénétration** ~ | economic penetration || wirtschaftliche Durchdringung f | **plan** ~ ; **programme** ~ | economic plan (programme) || Wirtschaftsplan m; Wirtschaftsprogramm n | **politique** ~ | economic policy || Wirtschaftspolitik f | **potentiel** ~ | capacity of the economy; economic potential || Leistungsfähigkeit f der Volkswirtschaft; Wirtschaftspotential n | **pressions** ~**s** | economic pressure || wirtschaftlicher Druck m | **les problèmes** ~**s** | the economic problems || die Fragen fpl der Wirtschaft; die Wirtschaftsprobleme npl | **progrès** ~ | economic progress || wirtschaftlicher Fortschritt m | **rattachement** ~ | economic incorporation || wirtschaftliche Angliederung f (Eingliederung f) | **redressement** ~ | economic reconstruction || Wirtschaftssanierung f | **plan de redressement** ~ | economic reconstruction scheme || Plan m für den wirtschaftlichen Wiederaufbau | **régime** ~ ; **structure** ~ ; **système** ~ | economic structure (system) || Wirtschaftssystem n; Wirtschaftsstruktur f | **région** ~ | economic area || Wirtschaftsgebiet n | **régionalisme** ~ | economic regionalism || wirtschaftlicher Partikularismus m | **relations** ~**s** | economic relations || Wirtschaftsbeziehungen fpl | **rendement** ~ | commercial efficiency || wirtschaftliche Leistung f | **reprise** ~ ; **restauration** ~ | economic recovery (revival); trade recovery || wirtschaftliche Wiedergesundung f (Wiederbelebung f) (Erholung f) | **revue** ~ | economic revue; trade paper || Wirtschaftszeitschrift f | **revue** ~ **hebdomadaire** | economic weekly || Wirtschaftswochenzeitung f | **sabotage** ~ | economic (industrial) sabotage || Wirtschaftssabotage f; Industriesabotage | **sanctions** ~**s** | economic sanctions || wirtschaftliche Sanktionen fpl (Zwangsmaßnahmen fpl) | **science** ~ | economic science; economy || Wirtschaftswissenschaft f; Nationalökonomie f | **le secteur** ~ | the economic sector || der wirtschaftliche Sektor | **situation** ~ | economic conditions (situation) || Wirtschaftslage f | **situation** ~ **générale** | general economic condition || wirtschaftliche Gesamtlage f | **stabilité** ~ | economic stability || wirtschaftliche Stabilität f | **manque de stabilité** ~ | economic instability (uncertainty) || mangelnde wirtschaftliche Stabilität f; wirtschaftliche Unsicherheit f | **supériorité** ~ | economic superiority (supremacy) || wirtschaftliche Überlegenheit f; wirtschaftliches Übergewicht n | **union** ~ | economic union || Wirtschaftsunion f | **utilité** ~ | economic usefulness || Wirtschaftlichkeit f | **vie** ~ | economic life; economy || Wirtschaftsleben n; Wirtschaft f | **politico-** ~ | politico-economic || wirtschaftspolitisch.

**économique** adj Ⓑ | economical; inexpensive; cheap || sparsam; wirtschaftlich; rentabel.

**économiquement** adv | economically; with economy || wirtschaftlich; sparsam; mit Sparsamkeit; auf sparsame Weise.

**économiser** v | to economize; to save; to practise economy || einsparen; ersparen; sparen; sparsam verwalten (wirtschaften) (bewirtschaften) | ~ **sur qch.** | to economize on sth. || an etw. sparen.

**économiste** m | economist; political economist || Volkswirtschaftler m; Volkswirtschaftslehrer; Nationalökonom m.

**écoulé** adj Ⓐ [passé] | **l'exercice** ~ | the past business year || das abgelaufene Geschäftsjahr.

**écoulé** adj Ⓑ | of last month || vom letzten Monat | **payable fin** ~ | payable (due) at the end of last month || zahlbar Ende letzten Monats.

**écoulement** m Ⓐ [vente; distribution] | sale || Absatz m; Vertrieb m | **coopérative (syndicat) d'** ~ | marketing (distributive) co-operation || Absatzgenossenschaft f; Vertriebsgenossenschaft | **difficultés dans l'** ~ | marketing difficulties || Absatzschwierigkeiten fpl | **facilité d'** ~ | saleableness || Verkäuflichkeit f; Absetzbarkeit f | ~ **de marchandises** | sale (selling) (distribution) (marketing) of goods || Absatz von Waren; Warenabsatz | **règlement d'** ~ | marketing order (regulations) || Absatzordnung f | **zone d'** ~ | marketing (trading) (distribution) area; zone of distribution || Absatzbereich m; Absatzzone f | **d'** ~ **difficile** | hard (difficult) to sell || schwer absetzbar (abzusetzen) | **d'** ~ **facile** | having (finding) a ready sale (market) || leicht absetzbar (abzusetzen).

**écoulement** m Ⓑ [expiration] | ~ **d'un certain laps de temps** | lapse of a certain period of time; lapse of time || Zeitablauf m; Ablauf m einer bestimmten Zeitspanne.

**écouler** v Ⓐ [vendre] | to sell; to place; to distribute || absetzen; vertreiben | **s'** ~ | to sell; to be sold; to be placed | Absatz finden; abgesetzt werden; unterzubringen sein | ~ **(faire** ~ **) des marchandises** | to sell goods || Waren absetzen | **s'** ~ **rapidement** | to find a ready sale; to sell fast || leicht absetzbar sein; leichten (schnellen) (reißenden) Absatz finden.

**écouler** v Ⓑ [expirer] | to elapse; to expire || ablaufen; verstreichen.

**écouler** v Ⓒ [faire circuler] | ~ **qch.** | to put sth. into circulation || etw. in Umlauf setzen (in Verkehr bringen).

**écrire** v Ⓐ | **s'** ~ | to write (to sign) one's name || seinen Namen schreiben | ~ **la comptabilité** | to write up (to keep) the books || die Einträge in die Bücher machen; die Bücher führen | **machine à** ~ | typewriter || Schreibmaschine f | ~ **à la machine** | to typewrite; to type || mit der Maschine schreiben; maschinenschreiben | ~ **à la main** | to write longhand || mit der Hand schreiben | ~ **de nouveau** | to write again || wieder (nochmals) schreiben | **papier à** ~ | writing paper || Schreibpapier n; Briefpapier | **table à** ~ | writing table || Schreibtisch m.

**écrire** v Ⓑ [comme écrivain] | to write; to be a writer || schriftstellern; Schriftsteller sein | ~ **dans un journal (dans les journaux)** | to write for a paper

**écrire** *v* Ⓑ *suite*
(for the papers); to be a journalist ‖ für eine Zeitung schreiben; Journalist sein.

**écrit** *m* Ⓐ | writing; letter ‖ Schreiben *n;* Schriftstück *n* | **acte à l'** ~ | instrument (agreement) in writing; written contract ‖ schriftlicher Vertrag *m;* schriftliche Abmachung *f;* Vertragsurkunde *f* | **avis par** ~ | notice in writing; written notice ‖ schriftliche Benachrichtigung *f;* (Anzeige *f*) (Mitteilung *f*) | **censure des** ~ **s** | censorship of everything which is to be printed ‖ Zensur *f* aller Druckwerke | **consentement par** ~ | consent in writing; written consent ‖ schriftliche Zustimmung *f* (Einwilligung *f*) | **demande par** ~ | statement of claim ‖ Klageschriftsatz *m;* Klageschrift *f* | **diffamation par** ~ | libel ‖ schriftliche Beleidigung *f* | **preuve par** ~ | evidence in writing ‖ schriftlicher Beweis *m*.
★ **verbalement ou par** ~ | verbally or in writing; oral or written form ‖ in mündlicher oder schriftlicher Form.
★ **confirmer qch. par** ~ | to confirm sth. in writing ‖ etw. schriftlich bestätigen | **consigner (coucher) (noter) qch. par** ~ | to set sth. down in writing; to commit sth. to writing ‖ etw. schriftlich niederlegen (festhalten) | **forme passée par** ~ | written form ‖ schriftliche Form; Schriftform | **être rédigé par** ~ | to be (to be drawn up) in writing ‖ schriftlich (in Schriftform) abgefaßt sein | **répondre par** ~ | to answer in writing; to write back ‖ schriftlich antworten; zurückschreiben | **à l'** ~ | **en** ~ ; **par** ~ | in writing; written ‖ schriftlich; geschrieben; in Schriftform; in schriftlicher Form.

**écrit** *m* Ⓑ [convention par ~ ] | agreement in writing; written agreement ‖ schriftlicher Vertrag *m;* schriftliches Übereinkommen *n;* schriftliche Vereinbarung *f.*

**écrit** *m* Ⓒ [document] | document; deed ‖ Urkunde *f;* Dokument *n.*

**écrit** *m* Ⓓ [ouvrage littéraire] | work of literature ‖ Werk *n* der Literatur | **les** ~ **s d'un auteur** | the writings (the works) of an author ‖ die Werke *npl* eines Schriftstellers; die Schriften *fpl* eines Autors.

**écrit** *adj* | written; in writing ‖ schriftlich; geschrieben | **acte** ~ ; **convention** ~ **e** | agreement in writing; written contract (agreement) ‖ schriftlicher Vertrag *m;* schriftliche Abmachung *f* (Vereinbarung *f*); schriftliches Übereinkommen *n* | **communication** ~ **e** | notice in writing; written notice ‖ schriftliche Benachrichtigung *f* (Anzeige *f*) (Mitteilung *f*) | **droit** ~ ; **loi** ~ **e** | written (statute) law ‖ geschriebenes Recht *n;* Gesetzesrecht | **épreuves** ~ **es; examen** ~ | written examination ‖ schriftliche Prüfung *f* | **forme** ~ **e** | written form ‖ schriftliche Form *f;* Schriftform | ~ **à la machine** | typewritten; typed ‖ mit der Maschine geschrieben; maschinengeschrieben | ~ **à la main** | handwritten; written in longhand ‖ handgeschrieben; mit der Hand geschrieben | ~ **ou non** | written or unwritten ‖ geschrieben oder ungeschrieben.

**écriteau** *m* | notice-board ‖ Anschlagtafel *f.*

**écriture** *f* Ⓐ | writing; handwriting ‖ Schrift *f;* Handschrift *f* | **cahier d'** ~ | writing book ‖ Schreibheft *n* | **comparaison d'** ~ **s; confrontation des** ~ **s** | comparison of handwritings ‖ Schriftvergleichung *f* | **droits d'** ~ | copying fees ‖ Schreibgebühren *fpl* | **expert en** ~ **s** | handwriting expert ‖ Schriftsachverständiger *m* | ~ **à la machine** | typewriting; typing ‖ Maschinenschrift *f.*

**écriture** *f* Ⓑ [inscription; passation d'écriture] | entry; entering ‖ Eintrag *m;* Eintragung *f* | **annulation d'une** ~ | reversal of an entry ‖ Storno *n* (Stornierung *f*) eines Eintrages | **bénéfice d'** ~ **s** | book profit ‖ buchmäßiger Gewinn *m;* Buchgewinn | ~ **de clôture** | closing entry ‖ Abschlußeintrag; abschließender Eintrag | ~ **de contre-passement;** ~ **de redressement;** ~ **inverse;** ~ **rectificative** | reversing entry (of an entry); counter (correcting) entry ‖ Rückbuchung *f;* Gegenbuchung *f;* Berichtigungseintrag | ~ **au grand-livre** | ledger entry ‖ Hauptbucheintrag; Hauptbuchposten *m* | ~ **de journal** | journal entry ‖ Tagebucheintrag | ~ **d'ouverture** | opening entry ‖ Eröffnungseintrag | **passation d'** ~ | making of an entry; entry ‖ Eintragung *f;* Eintrag *m;* Buchung *f* | **rectification (redressement) d'une** ~ | adjustment of an entry ‖ Berichtigung *f* (Richtigstellung *f*) einer Eintragung (einer Buchung) | ~ **de virement** | transfer entry ‖ Übertragungsvermerk *m.*
★ ~ **comptable** | book entry; entry in the books ‖ Bucheintrag; Eintrag in die Bücher | ~ **conforme** | entry in conformity ‖ gleichlautende Buchung *f* | **fausse** ~ ; ~ **simulée** | misentry; false (wrong) entry ‖ falsche (unrichtige) Buchung *f* (Eintragung); Falschbuchung.
★ **rectifier (redresser) une** ~ | to adjust an entry ‖ einen Eintrag (eine Buchung) berichtigen | **passer** ~ **de qch.; passer qch. en** ~ | to make (to effect) an entry of sth. ‖ von etw. Eintragung vornehmen; etw. zu Buch bringen | **passer** ~ **s en conformité** | to book (to enter) (to pass) conformably (in conformity) ‖ übereinstimmend (gleichlautend) (konform) buchen.

**écriture** *f* Ⓒ [brouillon] | writing up ‖ Entwurf *m.*

**écriture** *f* Ⓓ [document manuscrit] | [handwritten] document ‖ [handgeschriebene] Urkunde *f* | **dénégation d'** ~ | plea of forgery; procedure in proof of the falsification of a document ‖ Bestreitung *f* der Echtheit eines Schriftstückes (einer Urkunde); Einwand *m* (Erhebung *f* des Einwandes) der Fälschung.

**écritures** *fpl* Ⓐ [papiers; documents] | papers; documents; records ‖ Schriftstücke *npl;* Papiere *npl;* Urkunden *fpl;* Dokumente *npl* | ~ **privées** | private papers (instruments) ‖ Privaturkunden; Privatpapiere.

**écritures** *fpl* Ⓑ [ ~ préparatoires] | pleadings *pl* ‖ Schriftsatz *m;* vorbereitender Schriftsatz.

**écritures** *fpl* Ⓒ [~ comptables] | accounts; books; records; ledgers || kaufmännische Bücher *npl;* Handelsbücher; Buchführung *f* | ~ **d'une banque** | accounts (books) of a bank || Bücher einer Bank; Bankbücher | **bénéfices d'** ~ | book profit || Buchgewinn *m* | **commis aux** ~ | bookkeeper; accountant || Buchhalter *m* | **falsification d'** ~ **(d'** ~ **comptables); faux en** ~ | falsification of accounts || Bücherfälschung *f;* Buchfälschung | ~ **en partie double** | double entry bookkeeping; bookkeeping (accounting) by double entry || doppelte Buchführung | ~ **en partie simple** | single entry bookkeeping; bookkeeping (accounting) by single entry || einfache Buchführung | **tenir les** ~ | to keep the accounts (the books); to do the bookkeeping (the accounting) || die Bücher (die Buchhaltung) führen; buchführen.

**écrivailleur** *m* | scribbler || Schreiberling *m.*

**écrivain** *m* | writer; author || Schriftsteller *m;* Autor *m* | **femme** ~ | woman writer; authoress || Schriftstellerin *f;* Autorin *f* | **le métier d'** ~ | the writing profession || der Schriftstellerberuf.

**écrou** *m* Ⓐ [acte constatant l'arrivée d'un prisonnier] | entry upon the prison calendar (police register) covering the receipt of a prisoner || Eintrag *m* ins Gefangenenregister (Polizeiregister) über die Einlieferung eines Häftlings | **levée d'** ~ | release from prison || Entlassung *f* aus dem Gefängnis; Haftentlassung | **livre d'** ~ ; **registre d'** ~ **s** | prison calendar; police register; blotter || Gefangenenregister *n;* Polizeiregister; Polizeibericht *m.*

**écrou** *m* Ⓑ [mandat de dépôt] | order to receive a prisoner in gaol; committal order || Einlieferungsbefehl *m* | **levée d'** ~ | order to release || Entlassungsbefehl *m.*

**écroué** *part* || **être** ~ **au dépôt** | to be consigned to the cells (to prison) || dem Gefängnis überwiesen (überstellt) werden | **être** ~ **à la prison** | to be in prison (in jail) || ins Gefängnis sitzen.

**écrouer** *v* Ⓐ | ~ **q.** | to enter sb.'s name upon the prison calendar (police register) || jdn. als Häftling ins Gefangenenregister eintragen.

**écrouer** *v* Ⓑ [envoyer q. en prison] | ~ **q.** ① | to commit sb. to prison || jdn. dem Gefängnis überweisen (überstellen) | ~ **q.** ② | to send sb. to prison; to imprison sb. || jdn. ins Gefängnis stecken (einliefern); jdn. einsperren.

**écroulement** *m* | collapse; breakdown || Einsturz *m;* Zusammenbruch *m.*

**écrouler** *v* | to collapse || einstürzen.

**écus** *mpl* Ⓐ | money || Geld *n.*

**écus** *m* Ⓑ [unité monétaire européenne; ECU] | ECU; European Currency Unit || ECU; Europäische Währungseinheit.

**édictal** *adj* | edictal; by edict || durch Edikt.

**édicter** *v* | to decree || verordnen | ~ **une loi** | to issue a decree || eine Verordnung erlassen.

**édit** *m* | edict || Edikt *n.*

**éditant** *adj* | **libraire** ~ | publisher || Verlagsbuchhändler *m.*

**éditer** *v* [publier et mettre en vente] | ~ **un livre** | to edit (to publish) a book || ein Buch herausgeben (verlegen) (veröffentlichen) | **ré** ~ | to republish; to re-issue || wiederveröffentlichen; neu veröffentlichen; neu herausgeben.

**éditeur** *m* Ⓐ | editor; publisher || Herausgeber *m;* Verleger *m* | **commerce d'** ~ | publishing trade (business) || Verlagsbuchhandel *m* | **libraire-** ~ | publisher || Verlagsbuchhändler *m* | **syndicat des** ~ **s** | publishers' association || Verlegerverband *m* | ~ **responsable** | responsible editor || verantwortlicher Herausgeber.

**éditeur** *m* Ⓑ | editor [who directs the publication of a newspaper, etc.] || Schriftleiter *m;* Redakteur *m;* Redaktor [S].

**éditeur** *adj* | **maison** ~ **trice (d'édition)** | publishing house (firm); firm of publishers || Verlagshaus *n;* Verlagsfirma *f;* Verlegerfirma; Verlagsanstalt *f;* Verlag *m* | **société** ~ **trice** | publishing company || Verlagsgesellschaft *f.*

**édition** *f* Ⓐ [impression et publication] | publication; publishing || Herausgabe *f;* Veröffentlichung *f;* Herausgeben *n* | **contrat d'** ~ | publishing contract || Verlagsvertrag *m* | **droit d'** ~ | right to publish; copyright || Recht *n* zu veröffentlichen; Veröffentlichungsrecht; Verlagsrecht | **ré** ~ ; **nouvelle** ~ | republication || Wiederveröffentlichung; Neuveröffentlichung.

**édition** *f* Ⓑ [ensemble des éditeurs] | **l'** ~ | the publishing trade (business); the publishers *pl* || das Verlagsgeschäft; der Verlagsbuchhandel; die Verleger *mpl.*

**édition** *f* Ⓒ [collection des exemplaires publiés en une fois] | edition; issue || Auflage *f;* Ausgabe *f* | ~ **grand format;** ~ **sur grands papiers** | library edition || Bibliotheksausgabe | ~ **d'un journal** | issue (number) of a newspaper || Ausgabe einer Zeitung | ~ **d'un livre** | edition of a book || Ausgabe (Auflage) eines Buches | ~ **de luxe** | luxury edition || Luxusausgabe | ~ **de poche;** ~ **brochée** | paperback edition; paperback || Taschenausgabe; broschierte Ausgabe | **solde d'** ~ | remainder sale of an edition || Ausverkauf *m* einer Auflage.

★ ~ **contrefaite** | pirated edition || unter Verletzung des Urheberrechts herausgegebenes Werk *n* | ~ **dominicale** | sunday edition || Sonntagsausgabe | ~ **intégrale** ①; ~ **non abrégée** | unabridged edition || ungekürzte Ausgabe | ~ **intégrale** ②; ~ **non expurgée** | unexpurgated edition || Ausgabe ohne Streichungen | **nouvelle** ~ | new (reprint) edition; reprint; re-issue || Neuauflage; Neuausgabe | ~ **originale** | first (original) edition || erste Auflage; Erstausgabe; Originalausgabe | **petite** ~ | small edition || Handausgabe | ~ **populaire** | cheap edition (reprint) || Volksausgabe | ~ **portative** | pocket edition || Taschenausgabe | ~ **revisée** | revised edition; revision || durchgesehene (revidierte) Ausgabe (Auflage) | ~ **spéciale** | special edition || Sonderausgabe; Sondernummer | **con-**

**édition** *f* ⓒ *suite*
**naître dix ~s** | to run into ten editions || zehn Auflagen erleben.
**éditorial** *m*[article ~] | leading article; leader; editorial || Leitartikel *m*.
**éditorial** *adj* | editorial || redaktionell | **partie ~e** | editorial part || redaktioneller Teil *m*.
**éditorialiste** *m* [qui écrit l'article de fond] | editorial writer || Leitartikelschreiber *m*; Leitartikler *m*.
**éducabilité** *f* | capability of being educated || Erziehungsfähigkeit *f*; Bildungsfähigkeit *f*.
**éducable** *adj* | capable of being educated || erziehungsfähig; bildungsfähig; erziehbar.
**éducateur** *m* | educator; instructor; teacher || Erzieher *m*; Lehrer *m*.
**éducateur** *adj* | educative || Erziehungs...; erzieherisch | **méthodes ~trices** | educative methods || Erziehungsmethoden *fpl* | **ouvrages ~s** | educational works || bildende Werke *npl*.
**éducatif** *adj* | educative; instructive || Erziehungs... | **film ~** | educational (instructional) film || Lehrfilm *m*.
**éducation** *f* Ⓐ | education; bringing up || Erziehung *f* | **co ~** | coeducation || gemeinsame Erziehung von Knaben und Mädchen | **conseil d' ~** | school board (committee) || Schulaufsichtsbehörde *f*; Schulbehörde | **droit d' ~** | right to educate || Erziehungsrecht *n* | **établissement (maison) d' ~** | educational establishment (institute) (institution) || Erziehungsanstalt *f* | **frais d' ~** | cost *pl* of education || Erziehungskosten *pl* | **ré ~** | retraining || Umschulung *f*.
★ **bonne ~** | good breeding || gute Erziehung (Bildung) | **~ disciplinaire; ~ forcée** | education in an institution (in a reformatory) || Anstaltserziehung; Zwangserziehung; Fürsorgeerziehung | **~ physique** | physical training || Körpererziehung; körperliche Ertüchtigung *f* | **~ professionnelle** | occupational (vocational) training || Fachausbildung *f*; Berufsausbildung | **faire l' ~ de q.** | to school (to instruct) (to teach) sb. || jdn. erziehen (unterrichten) (ausbilden).
**éducation** *f* Ⓑ [instruction] | upbringing; breeding || Erziehung *f*; Bildung *f* | **manque d' ~** | lack of breeding; ill-breeding || mangelnde Bildung; Ungebildetsein *n* | **personne sans ~** | ill-bred person; person without manners || schlecht erzogene Person *f*; Person ohne Manieren.
**éducationnel** *adj* | educational || Erziehungs... | **co ~** | coeducational || beide Geschlechter umfassend.
**effaçage** *m* [biffage] | deletion; deleting; crossing out || Ausstreichen *n*; Ausstreichung *f*.
**effacement** *m* | obliteration; effacement || Unkenntlichmachung *f*.
**effacer** *v* Ⓐ [faire disparaître] | to efface; to obliterate; to cancel || auslöschen; löschen; tilgen | **~ une dette** | to cancel a debt || eine Schuld streichen.
**effacer** *v* Ⓑ [biffer; rayer] | to delete; to cross out || ausstreichen; streichen.

**effaçure** *f* Ⓐ [biffement] | deleting; crossing out || Streichen *n*; Ausstreichen *n*.
**effaçure** *f* Ⓑ [mots biffés] | word (words) crossed out || Streichung *f*; gestrichene Stelle *f* (Worte *npl*).
**effectif** *m* Ⓐ | stock; real stock || tatsächlicher Bestand *m*; Istbestand; Effektivbestand.
**effectif** *m* Ⓑ | establishment || autorisierter Personalbestand *m*; Stellenplan *m*.
**effectif** *m* ⓒ | total strength; effective || Iststärke *f* | **~ de guerre** | war strength (footing) || Kriegsstärke *f* | **~s de paix (en temps de paix)** | peace establishment || Friedensstärke *f* | **~s terrestres** | land forces *pl* || Landstreitkräfte *fpl* [VIDE: **effectifs** *mpl*].
**effectif** *m* Ⓓ [équipage] | complement; crew || Besatzung *f* | **~ au complet** | full complement || volle Besatzung.
**effectif** *adj* Ⓐ | real; actual || tatsächlich; wirklich vorhanden; Effektiv... | **blocus ~** | effective blockade || wirksame Blockade *f* | **capital ~** | actually paid up (paid in) capital || tatsächlich (effektiv) eingezahltes Kapital *n* | **circulation ~ve** | active circulation || tatsächlicher Notenumlauf *m* | **monnaie ~ve** | real (effective) money || geltendes Münzgeld *n* (Hartgeld) | **les recettes ~ves** | the actual (real) (realized) receipts || die tatsächliche(n) Einnahme(n) *fpl*; die Isteinnahme | **valeur ~ve** | real (actual) value || tatsächlicher (effektiver) Wert *m*.
**effectif** *adj* Ⓑ [efficace] | efficacious; effectual; effective || wirksam.
**effectivement** *adv* Ⓐ | really; actually; in reality; in actual fact || tatsächlich; wirklich; in tatsächlicher Hinsicht (Beziehung) | **~ encaissé** | actually cashed (received) || tatsächlich (effektiv) vereinnahmt.
**effectivement** *adv* Ⓑ | efficaciously; effectively || in wirksamer Weise.
**effectifs** *mpl* | manpower; staff complement; labo(u)r force; workforce || Personalbestand; Personalstärke *f* | **augmentation des ~** | increase in the labo(u)r force (in staff) || Erhöhung *f* des Personalbestands | **manque d' ~** | shortage of staff; staff (manpower) shortage || Personalmangel *m* | **~ en place; ~ réels** | staff in post || tatsächlicher Personalbestand | **réduction des ~** | reduction in the labo(u)r force (in staff); manpower (staff) cut || Personalabbau *m*; Personaleinsparung *f* | **tableau des ~** | list of posts; establishment chart (plan) || Stellenplan *m*.
**effectué** *adj* | **dépense ~e** | actual expense (expenditure) || tatsächliche Ausgabe *f*; Istausgabe | **les frais ~s** | the expenditure incurred || die aufgewandten Kosten *pl* | **les paiements ~s** | the effected (the actually effected) payments || die geleisteten (die tatsächlich bewirkten) Zahlungen.
**effectuer** *v* | to effect; to carry out (into effect); to execute; to accomplish || ausführen; durchführen; bewirken; bewerkstelligen | **~ un achat** | to make (to effect) a purchase || einen Kauf machen (betä-

tigen) | ~ **des achats** | to make purchases; to buy || Einkäufe machen; kaufen | ~ **une assurance** | to effect (to take out) an insurance (an insurance policy) || eine Versicherung abschließen | ~ **un compromis** | to effect (to make) a compromise; to come (to arrive at) an understanding || einen Vergleich abschließen; zu einem Vergleich kommen | ~ **une expérience** | to carry out an experiment || ein Experiment durchführen | ~ **un paiement** | to effect (to make) a payment || eine Zahlung leisten (bewirken) | ~ **une prestation** | to make a performance || eine Leistung bewirken | ~ **une promesse** | to perform a promise || ein Versprechen erfüllen (einlösen) | ~ **une réconciliation** | to bring about a reconciliation || eine Versöhnung zustande bringen | ~ **un transfert** | to execute a transfer || eine Überweisung ausführen | ~ **un vol** | to carry out (to commit) a theft || einen Diebstahl begehen | ~ **un voyage** | to accomplish a trip || eine Reise vollenden | **s' ~** | to be effected; to be executed || ausgeführt werden; zur Ausführung bringen.

**effet** *m* Ⓐ [résultat] | effect; result || Wirkung *f;* Ergebnis *n* | **relation (rapport) de cause à ~** | relation of (correspondence between) cause and effect; causality || Zusammenhang *m* zwischen Ursache und Wirkung; ursächlicher Zusammenhang; Kausalzusammenhang | ~ **valable en droit** | validity in law || Rechtswirksamkeit *f* | **par l' ~ de la loi** | by operation of law || durch Gesetzeskraft | **avec ~ à l'égard des tiers** | effective against third parties || mit Wirkung gegen Dritte.
★ ~ **juridique;** ~ **légal** | legal effect || rechtliche Wirkung (Bedeutung); Rechtswirkung | **avoir ~ libératoire** | to effect full discharge || schuldbefreiende Wirkung haben | ~**s préjudiciables** | detrimental effects *pl* || nachteilige Wirkungen *fpl* | ~ **rétroactif** | retroactive effect || rückwirkende Kraft *f;* Rückwirkung *f* | ~ **suspensif** | suspensive power || aufschiebende Wirkung; Suspensiveffekt *m* | ~ **utile** | efficiency; output || Nutzleistung *f;* Leistungsfähigkeit *f.*
★ **avoir de l' ~ sur qch.** | to affect sth. || sich auf etw. auswirken | **faire ~** | to have (to take) effect || Wirkung haben; wirken | **faire (produire) de l' ~ sur qch.** | to have (to produce) an effect on sth. || auf etw. eine Wirkung haben (ausüben) | **ne faire (produire) aucun ~ ; rester sans ~** | to have (to produce) (to be of) no effect || keine Wirkung haben; wirkungslos (ohne Wirkung) bleiben | **mettre qch. à l' ~ (en ~ )** | to put sth. into effect (into action); to carry sth. out || etw. verwirklichen (ausführen) (durchführen) | **prendre ~ ; produire ~** | to become effective (operative); to come (to go) into effect; to take effect || wirksam werden; in Kraft treten.
★ **à l' ~ de** | for the purpose of; in order to; with a view to || zum Zwecke des; zwecks | **avec ~ du . . .** | with effect from . . .; effective || mit Wirkung ab . . . (vom . . .) | **sans ~** | ineffective; without effect; without avail || wirkungslos; ohne Wirkung; ergebnislos.

**effet** *m* Ⓑ [ ~ **de commerce;** ~ **commercial**] | bill of exchange; commercial (trade) bill; bill; draft || gezogener Wechsel *m;* Warenwechsel; Handelswechsel; Wechsel; Tratte *f;* Akzept *n* | ~ **de banque** | bank bill; banker's draft (acceptance) || Bankwechsel; Bankakzept | **circulation d' ~s de commerce** | circulation of bills || Wechselumlauf *m;* Wechselverkehr *m* | ~ **sur demande** | demand bill; draft (bill) at sight || bei Vorzeigung (bei Sicht) zahlbarer Wechsel | ~ **en devise** | bill in foreign currency || Wechsel in ausländischer (fremder) Währung *f;* Devise *f* | ~ **accompagné de documents** | bill with documents attached || Wechsel mit anhängenden Papieren | ~ **à échéance** | time (dated) draft || Terminwechsel | ~ **à courte échéance;** ~ **à courts jours** | short (short-dated) (short-termed) bill || kurzfristiger Wechsel | ~ **à longue échéance** | long (long-dated) (long-termed) bill || langfristiger Wechsel; Wechsel auf lange Sicht | ~ **sur l'étranger** | foreign bill; external (foreign) exchange || Wechsel auf das Ausland; Auslandswechsel; ausländischer Wechsel | ~ **de finance** | finance (financial) bill || Finanzwechsel | **formule d'un ~ de commerce** | form of a bill of exchange; bill form || Wechselformular *n;* Wechselblankett *n* | **garantie donnée sur un ~ de commerce** | guarantee (surety) for a bill; bill surety || Wechselbürgschaft *f;* Wechselgarantie *f* | ~ **sur l'intérieur** | inland bill || Wechsel auf das Inland; Inlandswechsel; inländischer Wechsel | **livre d'entrée des ~s; livre copie d' ~s** | bills received register || Wechseleingangsbuch *n;* Wechselregister *n* | **montant d'un ~** | amount of a bill of exchange || Wechselbetrag *m;* Wechselsumme *f;* Wechselvaluta *f* | **souscrire un ~ à ordre** | to make a bill payable to order || einen Wechsel an Order stellen (ausstellen) | ~ **en pension** | pawned bill || verpfändeter Wechsel | ~ **sur place** | town (local) bill || Platzwechsel | **portefeuille d' ~s; portefeuille- ~s;** ~**s en portefeuille** | bills in hand (in portfolio); portfolio of bills || Wechselbestand *m;* Wechselportefeuille *n* | **service du portefeuille-~s** | bill(s) department || Wechselabteilung *f* | ~ **au porteur** | bill payable to bearer || auf den Inhaber lautenden Wechel | **prorogation de l'échéance d'un ~** | renewal (prolongation) of a bill of exchange || Hinausschiebung *f* der Fälligkeit eines Wechsels; Wechselprolongation *f;* Prolongation (Prolongierung *f*) eines Wechsels | ~ **à renouvellement** | renewed bill || Erneuerungswechsel; prolongierter Wechsel | ~ **pour solde** | bill in full settlement || Ausgleichswechsel | ~ **en souffrance** ① | bill in suspense; unpaid bill || uneingelöster (nicht eingelöster) (unbezahlter) Wechsel | ~ **en souffrance** ② | bill overdue (in distress) || überfälliger (notleidender) Wechsel | ~ **à présentation;** ~ **à vue;** ~ **payable à vue** | draft (bill) at sight (payable at sight); sight bill (draft); bill payable

**effet** *m* Ⓑ *suite*
on demand; demand bill || bei Sicht (bei Vorzeigung) zahlbarer Wechsel; Sichtwechsel.
★ ~ **non accepté**; ~ **renvoyé**; ~ **retourné faute (par défaut) d'acceptation** | unaccepted bill; bill dishono(u)red by non-acceptance || nicht akzeptierter Wechsel | ~ **avalisé** | guaranteed (backed) bill || avalisierter Wechsel | ~ **bancable**; ~ **commerçable** | bankable (negotiable) bill (paper) || bankfähiger Wechsel; bankfähiges Papier *n;* Bankpapier *n* | ~ **creux** | house bill || trassiert eigener Wechsel; Reitwechsel | ~ **documentaire** | bill accompanied by documents; draft with documents attached; documentary bill || Dokumentenwechsel; Dokumententratte *f* | ~ **escomptable** | discountable bill || diskontfähiger Wechsel | ~ **escompté** | bill discounted || diskontierter Wechsel; Diskontwechsel | ~ **étranger** | foreign bill (exchange) || Auslandswechsel; ausländischer Wechsel | ~ **impayé** | dishono(u)red (unpaid) bill; bill dishono(u)red by non-payment; bill returned dishono(u)red || unbezahlter (nicht bezahlter) (nicht eingelöster) (nicht honorierter) Wechsel; Retourwechsel, Rückwechsel | ~ **incommerçable**; ~ **innégociable** | not negotiable bill || nicht bankfähiger Wechsel | ~ **libre** | clean bill || einwandfreier Wechsel | ~ **négociable** | negotiable bill (note) || bankfähiger Wechsel | ~ **protesté** | protested bill || protestierter Wechsel | ~ **tiré en blanc** | bill of exchange in blank; blank bill || Blankowechsel.
★ **accepter un** ~ | to accept (to sign) a bill || einen Wechsel akzeptieren (mit Akzept versehen) | **encaisser un** ~ | to cash (to collect) a bill || einen Wechsel einziehen | **escompter un** ~ | to discount a bill || einen Wechsel diskontieren | **faire bon accueil (faire honneur) à un** ~ | to meet (to hono(u)r a bill of exchange || ein Akzept (einen Wechsel) einlösen (honorieren) | ~ **s à payer** | bills payable || Schuldwechsel *mpl;* Wechselschulden *fpl;* Wechselverbindlichkeiten *fpl* | **compte d'** ~ **s à payer** | bills payable account || Wechselkreditorenkonto *n;* Akzeptkonto *n;* Konto «Wechselverbindlichkeiten» | **journal (livre) des** ~ **s à payer** | bills-payable book (journal); bill diary (book) || Wechseljournal *n;* Wechselverfallbuch *n;* Wechselkreditorenbuch; Akzeptbuch | **journal (livre) des** ~ **s à recevoir** | bills-receivable book (journal) || Wechseldebitorenbuch *n* | **refuser de payer un** ~ | to return a bill unpaid; to dishono(u)ra bill || ein Akzept (einen Wechsel) unbezahlt (uneingelöst) zurückgehen lassen | ~ **s à recevoir** | bills receivable || Wechselforderungen *fpl* | **compte d'** ~ **s à recevoir** | bills receivable account || Wechseldebitorenkonto *n*.

**effets** *mpl* Ⓐ [biens] | effects *pl;* property; possessions; belongings; articles || Vermögen *n;* Habe *f* | ~ **immobiliers** | real property; real estate; real estate property; realty; fixed property || Grundvermögen; Grundbesitz *m* | ~ **meubles**; ~ **mobiliers** | movable effects *pl* (property); movables; personalty; goods and chattels || bewegliches Vermögen; bewegliche Habe (Sachen *fpl*) (Güter *npl*); fahrende Habe | ~ **personnels** | effects for personal use; personal effects || Sachen *fpl* des persönlichen Gebrauchs; persönliche Effekten *pl*.

**effets** *mpl* Ⓑ [valeurs; titres] | securities; stocks; stocks and shares; stocks and bonds || Wertpapiere *npl;* Effekten *pl;* Aktien *fpl* und Pfandbriefe (Obligationen) | ~ **au porteur** | bearer securities (stock) (stocks) || auf den Inhaber lautende Wertpapiere; Inhaberpapiere *npl* | ~ **nominatifs** | registered securities (stock) (stocks) || auf den Namen lautende Wertpapiere; Namenspapiere *npl* | ~ **publics** | government securities (bonds) (stocks); public bonds || Staatspapiere; Staatsanleihen *fpl;* öffentliche Anleihen.

**efficace** *adj* | efficacious; effective; effectual || wirksam | **protection** ~ | effective protection || wirksamer Schutz *m* | **in** ~ | of no effect; without effect; ineffective; without avail || ohne Wirkung; wirkungslos | **rendre qch.** ~ | to give effect to sth. || einer Sache Nachdruck verleihen.

**efficacement** *adv* | efficaciously; effectively; effectually || in wirksamer Form (Weise); wirksam.

**efficacité** *f* Ⓐ | efficacy; effectiveness || Wirksamkeit *f* | **in** ~ | inefficacy || Wirkungslosigkeit *f;* Unwirksamkeit *f*.

**efficacité** *f* Ⓑ [habilité] | efficiency; capability || Tüchtigkeit *f*.

**effondrement** *m* Ⓐ [chute] | collapse || Zusammenbruch *m* | **l'** ~ **d'un ministère** | the downfall of a ministry (of a government) || der Sturz eines Ministeriums (einer Regierung) | ~ **d'un projet** | falling through of a plan | Fehlschlagen *n* eines Planes.

**effondrement** *m* Ⓑ [baisse soudaine] | slump || Sturz *m* | ~ **des cours**; ~ **des prix** | slump in prices || Kurssturz; Preissturz.

**effondrer** *v* Ⓐ | **s'** ~ | to collapse; to fall through || zusammenbrechen; durchfallen.

**effondrer** *v* Ⓑ | **s'** ~ | to slump || stürzen.

**efforcer** *v* | **s'** ~ **de faire qch.** | to endeavour (to make an effort) (to exert os.) to do sth. || sich anstrengen (sich bemühen) (Anstrengungen machen), etw. zu tun.

**effort** *m* | effort; exertion || Anstrengung *f;* Bemühung *f* | ~ **de guerre** | war effort || Kriegsanstrengung | **des** ~ **s en vue d'augmenter les ventes** | sales efforts || Verkaufsanstrengungen *fpl* | ~ **s réunis** | combined efforts || gemeinsame Anstrengungen | **faire des** ~ **s pour faire qch.** | to endeavour (to make an effort) (to exert os.) to do sth. || sich anstrengen (sich bemühen) etw. zu tun | **faire tous ses** ~ **s (tous les** ~ **s possibles)** | to make every effort (every endeavour) to do sth.; to use every exertion to do sth. || sich alle Mühe geben, etw. zu tun | **joindre ses** ~ **s** | to combine one's efforts || gemeinsame Anstrengungen machen | **après bien des** ~ **s** | after much exertion || nach großen Anstrengungen.

**effraction** *f* Ⓐ | breaking in || Einbrechen *n*.

**effraction** *f* ⒝ [vol avec ~] | burglary; housebreaking ‖ Einbruchsdiebstahl *m;* Einbruch *m* | **~ dans un entrepôt** | warehousebreaking ‖ Lagerhauseinbruch | **~ dans un magasin** | shopbreaking ‖ Ladeneinbruch | **tentative de vol avec ~** | attempted burglary; burglarious attempt ‖ versuchter Einbruchsdiebstahl | **commettre une ~** | to commit burglary ‖ Einbruchsdiebstahl begehen; einbrechen.

**effritement** *m* Ⓐ | crumbling; disintegration ‖ Zerbröckeln *n;* Zerfall *m*.

**effritement** *m* ⒝ [**~ des prix**] | crumbling of prices ‖ Abbröckeln *n* der Preise.

**effriter** *v* | **les prix s'effritent** | the prices crumble ‖ die Preise bröckeln ab (sind im Abbröckeln).

**égal** *m* | equal ‖ Gleichgestellter *m;* Gleichberechtigter *m* | **d' ~ à ~** | on equal terms; on an equal footing ‖ auf gleichem (gleichberechtigtem) Fuß | **traiter q. d' ~ à ~** | to treat sb. as an equal ‖ jdn. als Gleichgestellten behandeln | **ne pas avoir son ~** | to have no equal ‖ nicht seinesgleichen haben; seinesgleichen suchen.

**égal** *adj* | equal ‖ gleich; gleichartig; gleichwertig | **combattre à armes ~ es** | to fight on equal terms ‖ mit gleichen Waffen kämpfen | **sur conditions ~ es** | on equal terms; on an equal footing ‖ auf der Grundlage der Gleichberechtigung; auf gleichem (gleichberechtigtem) Fuß | **contribuer pour une part ~ e (pour des parts ~ es) à la dépense** | to contribute equal shares to (towards) the expense ‖ zu gleichen Teilen zu den Kosten beitragen (beisteuern) | **rémunération ~ e de (pour) travail ~** | equal pay for equal work ‖ gleicher Lohn (gleiche Entlöhnung) für gleiche Arbeit.

**également** *adv* | equally; in equal parts ‖ gleichmäßig; zu gleichen Teilen; im gleichen Verhältnis.

**égaler** *v* | to equal; to be equal; to make equal ‖ gleichkommen; gleichwertig sein | **~ qch. à qch.** | to equate sth. to sth. ‖ etw. einer Sache angleichen; etw. mit etw. ausgleichen (zum Ausgleich bringen).

**égalisation** *f* | equalization; equalizing ‖ Ausgleichung *f;* Ausgleich *m;* Gleichstellung *f* | **fonds d' ~** | equalization (control) fund ‖ Ausgleichsfonds *m;* Kompensationsfonds; Manipulationsfonds | **fonds d' ~ des changes** | exchange equalization fund ‖ Währungsausgleichsfonds.

**égaliser** *v* | to equalize ‖ ausgleichen; zum Ausgleich bringen | **s' ~** | to become equalized ‖ sich ausgleichen; zur Ausgleichung kommen | **~ qch. à qch.** | to equate sth. to sth. ‖ etw. einer Sache angleichen; etw. mit etw. ausgleichen (zum Ausgleich bringen).

**égalitaire** *adj* | **politique ~** | levelling policy ‖ ausgleichende Politik *f.*

**égalité** *f* | equality; conformity ‖ Gleichheit *f* | **~ d'âge** | equality of age; same age ‖ Altersgleichheit *f;* Gleichaltrigkeit *f;* gleiches Alter *n* | **~ en armements** | equality of armaments ‖ Rüstungsgleichheit | **~ des droits** | equality of rights ‖ Rechtsgleichheit; Gleichberechtigung *f* | **sur un pied d' ~** | on an equal footing; on equal terms ‖ auf gleichem (gleichberechtigtem) Fuß; auf der Grundlage der Gleichberechtigung | **~ des rémunérations** | equal remuneration ‖ gleiches Entgelt *n* | **~ de traitement; traitement d' ~** | equal (equality of) treatment; equality ‖ Gleichbehandlung *f;* Gleichstellung *f* | **~ de valeur** | equivalence ‖ Gleichwertigkeit *f.*

**égard** *m* | consideration; respect ‖ Rücksicht *f;* Betracht *m* | **eu ~ aux circonstances** | all circumstances considered; taking everything into consideration ‖ unter (nach) Berücksichtigung aller Umstände | **manque d' ~ s** | lack of consideration; inconsiderateness ‖ Mangel *m* an Rücksicht; Rücksichtslosigkeit *f.*
★ **à biens des ~ s** | in many respects ‖ in vieler Beziehung | **à certains ~ s** | in some (in certain) respects ‖ in gewisser Beziehung (Hinsicht) | **plein d' ~ s** | considerate ‖ voll Rücksichtnahme | **avoir ~ (prendre ~) à qch.** | to take sth. into account (into consideration); to have (to pay regard to sth. ‖ etw. berücksichtigen (beachten) (würdigen); Rücksicht auf etw. nehmen; etw. in Rechnung (in Erwägung) ziehen.
★ **eu ~ à** | having regard to; in consideration of ‖ mit Rücksicht auf; unter Berücksichtigung (in Anbetracht) von | **à l' ~ de** | with regard (reference) (respect) to; concerning ‖ mit Beziehung auf; betreffend; betreffs | **à aucun ~** | in no respect ‖ in keiner Beziehung | **à cet ~** | in this respect (regard) ‖ in dieser Hinsicht (Beziehung) | **par ~ pour q.** | out of consideration (regard) for sb. ‖ aus Rücksicht auf (für) jdn.

**égaré** *adj* | mislaid; lost ‖ verloren gegangen; abhanden gekommen; verlegt.

**égarement** *m* | mislaying ‖ Verlorengehen *n;* Abhandenkommen *n.*

**égarer** *v* | to mislay; to lose ‖ verlegen | **s' ~** | to be mislaid (lost) ‖ abhanden kommen; verlegt werden; in Verlust geraten.

**église** *f* Ⓐ | **assemblée de l' ~** | church assembly ‖ Kirchenversammlung *f* | **biens (terres) d' ~ (de l' ~)** | church lands ‖ Kirchengut *n;* Kirchenländereien *fpl* | **l' ~ d'Etat; l' ~ établie** | the Established Church ‖ die Staatskirche | **l' ~ et l'Etat** | Church and State ‖ Kirche *f* und Staat *m* | **séparation des ~ s et de l'Etat** | separation of the churches and the state ‖ Trennung *f* von Kirche und Staat | **parti de l' ~** | church (clerical) party ‖ kirchliche (klerikale) Partei *f* | **~ paroissiale** | parish church ‖ Pfarrkirche *f.*

**église** *f* ⒝ [clergé] | clergy ‖ geistlicher Stand *m* | **entrer dans l' ~** | to take holy orders; to go into the church ‖ in den geistlichen Stand treten.

**égorgement** *m* | slaughter ‖ Ermordung *f.*

**égorger** *v* | to slaughter ‖ ermorden; umbringen.

**élaboration** *f* | elaboration; preparation ‖ Ausarbeitung *f* | **~ d'un rapport** | preparation of a report ‖ Ausarbeitung eines Berichtes.

**élaborer** *v* | to elaborate; to prepare ‖ ausarbeiten; vorbereiten | ~ **des propositions** | to draw up proposals ‖ Vorschläge ausarbeiten.

**élargir** *v* Ⓐ [mettre en liberté] | ~ **un prisonnier** | to set a prisoner free; to release a prisoner ‖ einen Gefangenen freilassen (in Freiheit setzen) (auf freien Fuß setzen).

**élargir** *v* Ⓑ [étendre] | ~ **ses biens**; ~ **sa propriété** | to enlarge (to extend) one's estate ‖ seinen Besitz erweitern; sein Vermögen vergrößern | ~ **ses connaissances** | to enlarge (to improve) one's knowledge ‖ seine Kenntnisse erweitern.

**élargissement** *m* Ⓐ [mise en liberté] | liberation; release ‖ Freilassung *f*.

**élargissement** *m* Ⓑ [extension] | enlargement; extension ‖ Erweiterung *f*; Verbreiterung *f*; Ausdehnung *f* | ~ **de la capacité de production** | increasing (increase of) productive capacity ‖ Steigerung *f* (Ausweitung *f*) der Produktionskapazität | ~ **de la Communauté européenne** | enlargement of the European Community ‖ Erweiterung der Europäischen Gemeinschaft | ~ **du débouché** | extension (expansion) of the market ‖ Erweiterung des Absatzmarktes.

**élasticité** *f* | elasticity ‖ Elastizität *f* | ~ **croisée de la demande et de l'offre** | cross-elasticity of demand and supply ‖ Kreuzelastizität von Angebot und Nachfrage | ~ **de la demande** | elasticity of demand ‖ Nachfrageelastizität | ~ **de l'offre** | elasticity of supply ‖ Angebotselastizität | ~ **-prix** | price elasticity ‖ Preiselastizität | ~ **-prix de la demande** | price elasticity of demand ‖ Preiselastizität der Nachfrage | ~ **-revenu** | income elasticity ‖ Einkommenselastizität | ~ **-revenu de la demande** | income elasticity of demand ‖ Einkommenselastizität der Nachfrage | ~ **-revenu des exportations** | income elasticity of exports ‖ Einkommenselastizität der Ausfuhr.

**électeur** *m* | elector; voter ‖ Wähler *m;* Wahlberechtigter *m* | **acte convoquant les ~ s; convocation des ~ s** | notice of election; election writ ‖ Wahlausschreibung *f* | **carte d' ~** | voting card (ticket) ‖ Wählerkarte *f;* Wahlkarte | ~ **de premier degré;** ~ **primaire** | elector at the primaries ‖ Urwähler *m;* Wahlmann *m* | **liste des ~ s** | list of voters ‖ Wählerliste *f* | **membre ~** | voting member ‖ wahlberechtigtes (stimmberechtigtes) Mitglied *n* | **réunion des ~ s (d' ~ s)** | election meeting ‖ Wahlversammlung *f*.

**électeurs** *mpl* [corps des ~ ] | **les ~** | the body of electors; the electorate; the constituency; the constituents *pl* ‖ die Wählerschaft; die Wähler *mpl*.

**électif** *adj* | **régime ~** | electoral system; system of voting ‖ Wahlsystem *n*.

**élection** *f* Ⓐ [choix] | choice; choosing; selection ‖ Wahl *f;* Auswahl *f* | ~ **de domicile** | election of domicile ‖ Begründung *f* eines Wohnsitzes | **faire ~ de domicile** | to elect domicile ‖ einen Wohnsitz wählen (erwählen) | **droit d' ~** | right of choice (to choose) ‖ Auswahlrecht *n;* Wahlrecht *n* | **faire son ~** | to make one's choice ‖ die (seine) Wahl treffen; wählen.

**élection** *f* Ⓑ | election; voting; polling; poll ‖ Wahl *f;* Wählen *n* | ~ **des conseillers d'arrondissement** | election of the borough (district) (parish) council ‖ Wahl des Gemeinderats | ~ **des conseillers municipaux** | election of councillors (of aldermen) ‖ Wahl des Stadtrats; Stadtratswahl | **droit d' ~** | right to vote (of voting); electoral suffrage (franchise); suffrage; franchise ‖ Recht *n* zu wählen; Wahlrecht; Wahlberechtigung *f* | **juge de l' ~** | election judge ‖ Wahlprüfer *m;* Mitglied *n* des Wahlprüfungsausschusses | ~ **du maire** | election of the mayor ‖ Bürgermeisterwahl | **mode d' ~** | mode (method) of election; method (manner) of voting ‖ Wahlverfahren *n;* Wahlmodus *m* | ~ **du (d'un) président** | election of a president ‖ Präsidentenwahl | **protestation (réclamation) contre l' ~** | election petition ‖ Wahlanfechtung *f;* Wahleinspruch *m;* Wahlprotest *m* | **ré ~** | re-election ‖ Wiederwahl | ~ **au scrutin** | balloting ‖ Wahl durch Stimmzettel | ~ **des senateurs** | election of senators ‖ Senatswahl | **contester la validité d'une ~** | to contest the validity of an election; to demand a scrutiny ‖ eine Wahl (die Gültigkeit einer Wahl) anfechten.

★ ~ **complémentaire;** ~ **partielle** | by-election ‖ Ergänzungswahl; Ersatzwahl; Zusatzwahl; Nachwahl | ~ **finale** | final vote ‖ Schlußwahl [VIDE: **élections** *fpl* ].

**électionner** *v* | to hold an election ‖ eine Wahl abhalten.

**élections** *fpl* | elections ‖ Wahlen *fpl* | ~ **au conseil;** ~ **au conseil municipal;** ~ **municipales** | council (municipal) (local) elections ‖ Ratswahlen; Stadtratswahlen; Gemeinderatswahlen | **jour des ~** | election (polling) day ‖ Wahltag *m* | **jugement (vérification) des ~** | scrutiny; official examination of the votes (of the ballot) ‖ amtliche Wahlprüfung *f* (Nachprüfung *f* der Wahlen) | **résultat des ~** | election results (returns) ‖ Wahlergebnis *n;* Wahlresultat *n*.

★ ~ **communales;** ~ **locales** | borough (district) (parish) council elections; local (local government) elections ‖ Gemeindewahlen; Gemeinderatswahlen | ~ **départementales** | cantonal elections ‖ Bezirkstagswahlen | ~ **générales;** ~ **législatives** | general (parliamentary) elections ‖ allgemeine Wahlen; Parlamentswahlen; Wahlen zur gesetzgebenden Versammlung | ~ **nouvelles** | general elections ‖ Neuwahlen | ~ **présidentielles** | presidential elections ‖ Präsidentschaftswahlen | **les ~ primaires** | the primary elections; the primaries *pl* ‖ die Vorwahlen; die Urwählerversammlung *f* | **les ~ prud'homales** | the election of the members of the trade courts ‖ die Wahl der Mitglieder des Gewerbegerichts | ~ **sénatoriales** | senatorial elections ‖ Senatswahlen; Wahlen zum Senat.

**électivement** *adv* | by choice ‖ durch Wahl.

**électivité** f | eligibility; eligibleness || Fähigkeit f; gewählt zu werden; Wählbarkeit f; passive Wahlfähigkeit f; passives Wahlrecht n.
**électoral** adj | electoral || Wahl... | **affiche ~ e** | election poster (sign) || Wahlplakat n | **agent ~ ; courtier ~** | election (electioneering) agent || Wahlagent m; Wahlvertreter m | **assemblée ~ ; réunion ~ e** | election meeting || Wahlversammlung f | **bureau ~ ; collège ~ ; comité ~** | electoral (election) committee (commission); board of elections || Wahlausschuß m; Wahlkomitee n; Wahlkommission f; Wahlkollegium n | **campagne ~ e; lutte ~ e; propagande ~ e** | election (electioneering) (electoral) campaign; electioneering || Wahlfeldzug m; Wahlkampf m; Wahlpropaganda f | **carte ~ e** ① | voting ticket (card) || Wählerkarte f; Wahlkarte | **carte ~ e** ② | ballot (balloting) (voting) paper || Wahlzettel m; Stimmzettel | **cens ~** | property qualification for voting || Wahlzensus m | **circonscription ~ e** | election district (precinct); polling (electoral) district (section); constituency || Wahlbezirk m; Wahlkreis m | **coalition ~ e** | electoral coalition || Wahlkoalition f | **le corps ~** | the elective body; the body of electors; the electorate; the constituency; the constituents pl || Wählerschaft f; die Wähler mpl; die Gesamtheit der Wähler | **corruption ~ e; fraude ~ e** | electoral corruption; corrupt practices pl; vote fraud || Wahlbestechung f; Wahlbetrug m; Wahlschwindel m | **déchéance ~ e; incapacité ~** | loss of franchise; disfranchisement || Wahlrechtsverlust m; Grund m für den Verlust des Wahlrechts; Wahlunfähigkeit f | **devoir ~** | duty (obligation) to vote || Wahlpflicht f; Pflicht zu wählen | **discours ~** | election address (speech); campaign speech || Wahlrede f | **droit ~** ① | right to vote; electoral franchise (suffrage); franchise; suffrage || Wahlrecht n; Wahlberechtigung f; Recht zu wählen; Stimmrecht | **droit ~** ② ; **loi ~ e** | electoral law || Wahlrecht n; Wahlgesetz n | **priver q. du droit ~** | to disfranchise sb. || jdm. das Wahlrecht entziehen | **échéance ~ e** | election date || Wahltermin m | **législation ~ e** | electoral legislation || Wahlgesetzgebung f | **liste ~ e** | list (register) of voters; poll book || Wählerliste f; Wahlliste | **manifeste ~** | election (electioneering) manifesto || Wahlaufruf m; Wahlmanifest n | **manœuvres ~ s** | election disturbances || Wahlumtriebe mpl; Wahlmanöver npl | **opération ~ e** | polling || Wahlakt m | **participation ~ e** | poll; percentage of the electorate who voted || Wahlbeteiligung f | **période ~ e** | election period || Wahlzeit f; Wahlperiode f | **pression ~ e** | intimidation || Wahlbeeinflussung f; Wahlterror m | **procédure ~ e** | mode (method) of election; mode (manner) of voting || Wahlverfahren n; Wahlmodus m | **promesse ~ e** | campaign pledge || Wahlversprechen n | **réclamation ~ e** | election petition || Wahleinspruch m; Wahlprotest m; Wahlanfechtung f | **réforme ~ e; révision de la loi ~ e** | electoral reform || Wahlreform f; Wahlrechtsreform | **régime ~** | electoral system; system of voting || Wahlsystem n | **règlement ~** | election regulations pl || Wahlordnung f | **tournée ~ e** | tour to canvass a constituency || Rundreise f zu Wahlpropagandazwecken | **urne ~ e** | ballot box || Wahlurne f | **victoire ~** | election victory; victory at the polls || Wahlsieg m; Sieg bei den Wahlen.
**électorat** m Ⓐ [corps électoral] | **l' ~** | the electorate; the constituency; the constituents pl; the body of electors; the elective body || die Wählerschaft; die Gesamtheit der Wähler.
**électorat** m Ⓑ [droit de voter] | right to vote; electoral franchise (suffrage); franchise; suffrage; vote || Wahlrecht n; Wahlberechtigung f; Recht zu wählen; Stimmrecht.
**électricien** m | electrician || Elektriker m; Elektromonteur m | **ingénieur ~** | electrical engineer || Elektroingenieur m.
**électricité** f | **les abonnés à l' ~** | the consumers of electricity || die Stromabnehmer mpl; die Stromverbraucher mpl | **compteur d' ~** | electric meter || Stromzähler m | **usine d' ~** | electricity works; power (generating) station || Elektrizitätswerk n; Kraftwerk, Kraftzentrale f | **s'abonner à l' ~** | to install electricity || einen Stromanschluß nehmen.
**électrification** f | electrification; electrifying || Elektrifizierung f; Umstellung f auf elektrischen Betrieb.
**électrifié** adj | **ligne ~ e** | electrified line || elektrifizierte Strecke f.
**électrifier** v | **~ une ligne de chemin de fer** | to electrify a railway line || eine Eisenbahnlinie elektrifizieren.
**électrocuter** v | to electrocute || durch Elektrizität töten (hinrichten).
**électrocution** f | electrocution || Tötung f (Hinrichtung f) durch Elektrizität.
**élément** m | **~ s d'information** | data pl | Angaben fpl | **les ~ s moteurs** | the driving forces || die treibenden Kräfte fpl.
**élémentaire** adj | elementary || elementar; Anfangs... | **manuel ~** | elementary guide || Elementarbuch n | **taxe ~** | basic fee || Grundgebühr f; Grundtaxe f.
**élévation** f | raising; rise; increase || Erhöhung f; Steigerung f | **~ de prix; ~ des prix** | raising of prices; increase (rise) (advance) in prices; price increase || Erhöhung (Steigerung) der Preise; Preiserhöhung; Preissteigerung.
**élève** m Ⓐ | pupil || Schüler m | **retirer un ~ de l'école** | to remove a pupil from school || einen Schüler aus der Schule nehmen.
**élève** m Ⓑ [étudiant] | student || Student m.
**élève** m Ⓒ [apprenti] | apprentice || Lehrling m.
**élève** f Ⓐ | pupil || Schülerin f.
**élève** f Ⓑ [étudiante] | student || Studentin f.
**élevé** adj Ⓐ | high || hoch | **amende ~ e** | heavy fine || hohe Geldstrafe f | **cours plus ~ ; prix ~ ; prix plus ~** | high (higher) price || hoher (erhöhter) Preis m | **avoir un poste ~** | to hold (to be in) high

**élevé** *adj* Ⓐ *suite*
office ‖ in einer hohen Stellung sein; ein hohes Amt bekleiden | **aux principes** ~ **s** | of high principles; high-principled ‖ von hohen Grundsätzen | **taux** ~ | high rate (percentage) ‖ hoher Satz *m* (Prozentsatz *m*) | **argent emprunté à un taux** ~ | money lent for high interest; dear money ‖ Geld *n* für hohe Zinsen; teures Geld.

**élevé** *adj* Ⓑ [éduqué] | **bien** ~ | well-bred; of good breeding ‖ wohlerzogen; wohlgebildet.

**élever** *v* Ⓐ [augmenter] | to raise; to increase ‖ erhöhen; steigern | ~ **les prix** | to raise (to increase) prices | die Preise erhöhen | ~ **le salaire de q.** | to raise sb.'s salary ‖ jds. Gehalt erhöhen; jdm. Gehaltszulage geben | ~ **le taux de l'escompte** | to raise the bank rate ‖ den Diskont erhöhen | **s'** ~ | to rise; to increase ‖ sich erhöhen; steigen; zunehmen; eine Erhöhung erfahren.

**élever** *v* Ⓑ [faire surgir] | to erect; to raise; to establish ‖ errichten; aufstellen; erheben | ~ **des difficultés** | to raise difficulties ‖ Schwierigkeiten machen | ~ **une doctrine** | to establish a doctrine ‖ eine Lehre (eine Doktrin) aufstellen | ~ **une objection** | to raise an objection; to object ‖ Einspruch erheben.

**élever** *v* Ⓒ [éduquer] | to bring up; to raise ‖ erziehen; aufziehen | **droit d'** ~ | right to educate ‖ Erziehungsrecht *n* | ~ **une famille** | to raise a family ‖ eine Familie aufziehen.

**éligible** *adj* | eligible ‖ wählbar; wahlfähig | **in** ~ | ineligible; non-eligible ‖ nicht wählbar | **ré** ~ | re-eligible ‖ wieder wählbar.

**éligibilité** *f* [droit d' ~ ] | eligibility ‖ Wählbarkeit *f*; passive Wahlfähigkeit *f*; passives Wahlrecht *n*.

**élimination** *f* | elimination ‖ Ausschaltung *f*; Ausscheidung *f* | ~ **des divergences** | elimination of differences ‖ Beseitigung *f* der Unterschiede (von Unterschieden) | ~ **des entraves au commerce** | reduction of trade barriers ‖ Abbau *m* (Beseitigung *f*) der Handelsschranken | ~ **des obstacles** | removal of obstacles ‖ Beseitigung der Hindernisse (von Hindernissen) | ~ **des restrictions** | elimination of restrictions ‖ Beseitigung (Abbau) der (von) Beschränkungen | ~ **progressive des restrictions** | progressive abolition (removal) of restrictions ‖ stufenweiser Abbau (fortschreitende Beseitigung) der Beschränkungen.

**éliminatoire** *adj* | eliminatory ‖ ausscheidend.

**éliminer** *v* | to eliminate ‖ ausschalten; eliminieren | ~ **les (des) barrières** | to eliminate barriers ‖ Schranken beseitigen | ~ **la concurrence** | to eliminate competition ‖ den Wettbewerb ausschalten | ~ **les (des) difficultés** | to remove difficulties ‖ Schwierigkeiten beseitigen (beheben) | ~ **les entraves au commerce** | to eliminate trade barriers ‖ Handelsschranken beseitigen.

**élire** *v* Ⓐ [choisir] | ~ **domicile** | to elect domicile ‖ Wohnsitz nehmen.

**élire** *v* Ⓑ [par la voie des suffrages] | to elect [by voting] ‖ wählen [durch Abstimmen] | ~ **q. député** | to elect (to return) a deputy (a representative) ‖ einen Abgeordneten (einen Deputierten) wählen | **droit d'** ~ | elective right; electoral franchise (suffrage); franchise; suffrage ‖ Wahlrecht *n*; Wahlberechtigung *f*; Recht zu wählen | **ayant droit d'** ~ | entitled to vote ‖ wahlberechtigt; abstimmungsberechtigt | ~ **q. à la majorité des voix** | to elect sb. by a majority vote ‖ jdn. durch Stimmenmehrheit wählen | **manière d'** ~ | mode (method) of election; method (manner) of voting ‖ Wahlverfahren *n*; Wahlmodus *m* | ~ **q. à la présidence;** ~ **q. président** ① | to elect sb. president (to the presidency) ‖ jdn. zum Präsidenten wählen | ~ **q. président** ② | to vote sb. into the chair ‖ jdn. zum Vorsitzenden wählen | ~ **q. au scrutin** | to ballot for sb. ‖ jdn. durch Abstimmung wählen.

**éloge** *f* | deserved praise ‖ verdientes Lob *n*.

**éloignement** *m* | removing; removal ‖ Entfernung *f*.

**éloigné** *adj* | distant ‖ entfernt | **dans l'avenir peu** ~ | in the near future ‖ in naher Zukunft | **localités** ~ **es** | outlying districts ‖ entfernte Gebiete *npl* | **parent** ~ | distant relative (relation) ‖ entfernter Verwandter *m* | **parent à un degré** ~ | distantly related ‖ entfernt (weitläufig) verwandt.

**éloigner** *v* | to remove ‖ entfernen.

**éloquence** *f* | eloquence ‖ Beredsamkeit *f* | ~ **de barreau** | advocacy; forensic oratory ‖ anwaltschaftliche Beredsamkeit | ~ **de la tribune** | parliamentary oratory ‖ parlamentarische Beredsamkeit.

**éloquent** *adj* | eloquent ‖ beredt; redegewandt.

**élu** *m* | **l'** ~ | the elected ‖ der Gewählte | **les** ~ **s** | the elected representatives (officials) ‖ die gewählten Vertreter; die Abgeordneten | **les** ~ **du personnel** | the elected staff representatives ‖ die Personalvertreter *pl* | **les nouveaux** ~ **s** | the newly-elected members ‖ die Neugewählten *mpl*; die neugewählten Mitglieder *npl* | **les** ~ **régionaux** | the elected regional representatives ‖ die regional gewählten Vertreter.

**élu** *adj* Ⓐ [choisi] | **domicile** ~ | domicile of choice ‖ erwählter (gewählter) Wohnsitz.

**élu** *adj* Ⓑ [par la voie des suffrages] | **être** ~ | to be elected (returned) ‖ gewählt werden | ~ **à l'unanimité** | unanimously elected; returned unanimously ‖ einstimmig gewählt | **être** ~ **sans opposition** | to be returned unopposed ‖ in einer Wahl ohne Gegenkandidat gewählt werden.

**élucidation** *f* | elucidation; enlightenment; explication ‖ Aufklärung *f*; Erläuterung *f*.

**élucider** *v* | to elucidate; to enlighten; to explain ‖ aufklären; erläutern | **s'** ~ | to become clear ‖ sich aufklären.

**éludable** *adj* | avoidable ‖ vermeidbar | **les coûts** ~ **s** | the avoidable costs ‖ die vermeidbaren Kosten *pl* (Unkosten).

**éluder** *v* | to elude; to evade ‖ ausweichen | ~ **la loi** | to evade the law ‖ das Gesetz umgehen | ~ **une question** | to elude (to shirk) a question ‖ einer Frage ausweichen (aus dem Wege gehen).

**émancipation** *f* Ⓐ | emancipation ‖ Freilassung *f;* bürgerliche Gleichstellung *f.*
**émancipation** *f* Ⓑ [déclaration de majorité] | declaration of majority ‖ Volljährigkeitserklärung *f;* Mündigsprechung *f.*
**émanciper** *v* Ⓐ | to emancipate ‖ freilassen.
**émanciper** *v* Ⓑ | to declare [sb.] of full age ‖ für volljährig erklären; mündigsprechen.
**émanant** *part* Ⓐ | ~ **de** | emanating from; originating in ‖ ausgehend (herrührend) von; herstammend von (aus).
**émanant** *part* Ⓑ | ~ **de** | resulting from ‖ sich aus [etw.] ergebend.
**émaner** *v* | ~ **de** | to emanate from; to originate in ‖ ausgehen (herrühren) von; herstammen von (aus).
**émargement** *m* Ⓐ [annotation en marge] | marginal note ‖ Randbemerkung *f;* Randnotiz *f* | **feuille (liste) d'** ~ | pay sheet ‖ Lohnliste *f.*
**émargement** *m* Ⓑ [apposition de son parafe en marge] | initialling [in the margin] ‖ Abzeichnen *n* [am Rand].
**émarger** *v* Ⓐ [annoter en marge] | ~ **un livre** | to make marginal notes in a book; to margin a book ‖ Randbemerkungen *fpl* in ein Buch machen (schreiben); ein Buch mit Randbemerkungen versehen | ~ **le registre** | to make a marginal note in the register ‖ einen Registereintrag am Rande vermerken.
**émarger** *v* Ⓑ [apposer son parafe en marge] | ~ **qch.** | to initial sth. in the margin ‖ etw. am Rande abzeichnen | ~ **un compte** | to initial an account ‖ eine Rechnung abzeichnen.
**émarger** *v* Ⓒ | to be paid from (to be a charge on) a budget; to come on sb.'s budget; to be on the payroll ‖ aus einem Budget besoldet werden | **ces fonctionnaires doivent** ~ **au budget spécial** | these officials are to be paid out of (to come on) (to be a charge to) the special budget ‖ diese Beamten sind aus dem Spezialhaushalt (Sonderbudget) zu besolden.
**emballage** *m* Ⓐ | packing; package; packaging ‖ Verpackung *f;* Verpacken *n* | **matériel d'** ~ | packing (packaging) material ‖ Pack-(Verpackungs-)-material *n* | **papier d'** ~ | packing paper ‖ Packpapier *n* | ~ **pour transport outre-mer** | packing for ocean shipment ‖ Verpackung für Überseetransport.
**emballage** *m* Ⓑ [frais d' ~ ] | packing cost *pl* (charges); cost of packing ‖ Verpackungskosten *pl;* Verpackungsspesen *pl.*
**emballement** *m* [hausse rapide] | boom ‖ schneller, geschäftlicher Aufschwung *m.*
**emballeur** *m* | packing agent ‖ Verpacker *m.*
**embargo** *m* Ⓐ [saisie] | embargo ‖ Beschlagnahme *f* | **mettre l'** ~ **sur un navire** | to lay (to put) an embargo on a ship; to embargo a ship ‖ ein Schiff beschlagnahmen (mit Beschlag belegen) | **lever l'** ~ | to raise (to lift) (to take off) the embargo ‖ die Beschlagnahme aufheben.

**embargo** *m* Ⓑ [interdiction] | ban ‖ Sperre *f;* [amtliches] Verbot *n* | ~ **sur l'exportation;** ~ **sur la sortie** | export embargo ‖ Ausfuhrverbot; Ausfuhrsperre | ~ **sur l'exportation d'armes** | embargo on the exportation of arms; arms embargo ‖ Waffenausfuhrverbot | ~ **sur l'exportation de la monnaie** | money embargo ‖ Geldausfuhrverbot | ~ **sur l'exportation d'or** | gold embargo ‖ Goldausfuhrverbot | **mettre l'** ~ **sur un journal** | to suspend a newspaper ‖ eine Zeitung verbieten | ~ **commercial** | trade embargo ‖ Handelssperre; Handelsverbot | **lever l'** ~ | to lift the ban ‖ die Sperre aufheben.
**embarquement** *m* Ⓐ [de personnes] | embarking; embarkation; going on board ‖ Einschiffung *f;* Anbordgehen *n* | **conditions (contrat) d'** ~ | ship's articles ‖ Heuervertrag *m;* Schiffsmusterrolle *f* | **port d'** ~ | port of embarkation ‖ Einschiffungshafen; Abgangshafen.
**embarquement** *m* Ⓑ [de marchandises] | shipping; shipment ‖ Verschiffung *f;* Verladung *f* | **documents d'** ~ | shipping documents (papers) ‖ Versandpapiere *npl;* Verladepapiere; Konnossemente *npl* | **frais d'** ~ | shipping (loading) (lading) charges ‖ Ladespesen *pl;* Ladegebühren *fpl;* Ladungskosten *pl* | **instructions relatives à l'** ~ | shipping instructions ‖ Verladeinstruktionen *fpl* | **permis d'** ~ | shipping bill (note); bill of lading; consignment note ‖ Ladeschein *m;* Versandschein; Ladebrief *m;* Frachtbrief | **place d'** ~ | place of loading ‖ Ladeplatz *m* | **port d'** ~ | port of lading (of loading) (of shipment); shipping (loading) (lading) port ‖ Versandhafen *m;* Verladehafen; Abfertigungshafen.
**embarquement** *m* Ⓒ [en chemin de fer] | entrainment ‖ Bahnverladung *f;* Bahnverlad *m.*
**embarquer** *v* Ⓐ [monter dans un navire] | **s'** ~ | to embark; to go on board; to take ship ‖ sich einschiffen; an Bord gehen.
**embarquer** *v* Ⓑ [mettre dans un navire] | to ship ‖ verladen | **bon à** ~ **; permis d'** ~ | receiving (shipping) (consignment) note; bill of lading ‖ Frachtannahmeschein *m;* Ladeschein *m;* Verladeschein *m;* Ladeerlaubnis *f.*
**embarquer** *v* Ⓒ [recevoir dans le navire] | to take aboard ‖ an Bord nehmen.
**embarquer** *v* Ⓓ [engager] | **s'** ~ **dans qch.** | to embark (to enter) upon sth. ‖ sich auf etw. einlassen | ~ **q. dans une affaire** | to entangle sb. in a matter ‖ jdn. in eine Angelegenheit mit hineinziehen.
**embarras** *m* Ⓐ | difficulty; trouble; distress ‖ Notlage *f;* Schwierigkeit *f;* Verlegenheit *f* | **exploitation de l'** ~ **de q.** | taking undue advantage of sb.'s difficulty (difficulties) ‖ Ausbeutung *f* der Notlage eines anderen | **exploiter l'** ~ **de q.** | to take undue advantage of sb.'s difficulty (difficulties) ‖ jds. Notlage ausbeuten | **se mettre dans l'** ~ | to get (to get os.) into difficulties (into troubles) ‖ sich in Schwierigkeit(en) bringen | **tirer q. d'** ~ | to help sb. out of a difficulty (trouble) ‖ jdn. aus einer

**embarras** *m* Ⓐ *suite*
Notlage befreien; jdm. aus der Verlegenheit helfen | **se tirer d'** ~ | to get out of a difficulty ‖ sich aus einer Notlage befreien | **se trouver (être) dans l'** ~ | to be in difficulties (in trouble) ‖ sich in einer Notlage (in Verlegenheit) befinden; in Schwierigkeiten sein.

**embarras** *m* Ⓑ [pénurie d'argent] | **des** ~ **de l'argent**; ~ **financier**; ~ **financiers**; ~ **pécuniaire** | financial (pecuniary) difficulties (embarrassement); money difficulties ‖ Geldschwierigkeiten *fpl;* finanzielle Schwierigkeiten; Geldverlegenheit *f* | **se mettre dans l'** ~ **financier** | to jeopardize one's finances (one's financial situation) ‖ sich in finanzielle Verlegenheit bringen; seine Finanzlage gefährden | **se trouver dans l'** ~ **financier** | to be in financial difficulties ‖ in finanzieller Notlage (Bedrängnis) sein.

**embarras** *m* Ⓒ [encombrement; entrave] | obstacle; obstruction ‖ Hindernis *n* | ~ **de voitures** ① | obstruction (interruption) of traffic; traffic hold-up ‖ Verkehrshindernis; Verkehrsstörung *f* | ~ **de voitures** ② | block of traffic; traffic jam ‖ Verkehrsstauung *f;* Verkehrsstockung *f*.

**embarrassant** *adj* | **question** ~ **e** | embarrassing question ‖ peinliche (unbequeme) Frage *f* | **se trouver dans une situation** ~ **e** | to be in an embarrassing situation ‖ in einer peinlichen Lage sein; in Verlegenheit sein.

**embarrassé** *adj* | **biens** ~ **s** | encumbered estate ‖ belasteter Grundbesitz *m* | **circulation** ~ **e** | congested traffic ‖ behinderter Verkehr *m*.

**embarrasser** *v* Ⓐ [obstruer] | to obstruct ‖ hindern; hemmen | ~ **la circulation** | to hold up the traffic ‖ den Verkehr behindern | ~ **le passage** | to block (to obstruct) the passage ‖ den Durchgang (den Weg) versperren.

**embarrasser** *v* Ⓑ [mettre en peine] | ~ **q.** | to trouble (to inconvenience) sb. ‖ jdn. stören (belästigen).

**embauchage** *m;* **embauchement** *m* | ~ **d'ouvriers** | engaging (taking on) of workmen ‖ Anwerbung *f* (Einstellung *f*) von Arbeitern; Arbeiteranwerbung.

**embauche** *f* | hiring of labo(u)r ‖ Einstellen *n* von Arbeitskräften | **service d'** ~ | employment agency ‖ Arbeitsvermittlung *f*.

**embaucher** *v* Ⓐ [engager] | ~ **des ouvriers** | to engage (to take on) workmen (labor) ‖ Arbeiter (Arbeitskräfte) einstellen | «**on n'embauche pas**» | «no hands wanted»; «no vacancies» ‖ «Keine Einstellungen».

**embaucher** *v* Ⓑ [entraîner] | ~ **des ouvriers** | to entice workers away from their work (from their jobs) ‖ Arbeiter von ihrer Arbeit abspenstig machen.

**embaucheur** *m* | labo(u)r contractor ‖ Arbeitsvermittler *m*.

**embellir** *v* | to embellish; to improve ‖ verschönern.

**embellissement** *m* | embellishment; improving ‖ Verschönerung *f*.

**emblée, d'** ~ *adv* | right away; straight away ‖ ohne weiteres.

**emblème** *m* | emblem; device; symbol; sign ‖ Zeichen *n;* Symbol *n* | ~ **national** | national emblem ‖ Hoheitszeichen *n*.

**embranchement** *m* Ⓐ | branch line ‖ Zweigbahn *f;* Zweigbahnlinie *f* | **station d'** ~ | junction; rail junction ‖ Knotenpunkt *m*.

**embranchement** *m* Ⓑ | feeder line; feeder ‖ Zubringerlinie *f*.

**embrancher** *v* | **s'** ~ | to branch off ‖ abzweigen.

**embrasser** *v* | ~ **une carrière** | to take up (to follow) a career ‖ einen Beruf ergreifen; eine Laufbahn einschlagen.

**embrouillé** *adj* | intricate; complicated ‖ verwickelt; kompliziert.

**embrouillement** *m* | confusion ‖ Verwicklung *f*.

**embrouiller** *v* | ~ **une affaire** | to bring a matter into confusion ‖ eine Sache durcheinanderbringen | **s'** ~ | to become intricate ‖ verwickelt werden.

**émendation** *f* [révision et correction] | emendation ‖ Durchsicht *f* und textliche Verbesserung *f* | **apporter des** ~ **s à qch.** | to emend (to emendate) sth. ‖ an etw. textliche Verbesserungen vornehmen.

**émender** *v* [revoir et corriger] | to emend; to revise and correct ‖ durchsehen und verbessern.

**émérilat** *m* | retirement with full hono(u)rs ‖ ehrenvoller Ruhestand *m*.

**émérite** *adj* | retired from service ‖ emeritiert; im Ruhestand | **fonctionnaire** ~ | retired official ‖ Beamter *m* im Ruhestand; pensionierter Beamter | **professeur** ~ | emeritus professor ‖ emeritierter Professor *m*.

**émetteur** *m* | issuer ‖ Ausgeber *m;* Emittent *m*.

**émetteur** *adj* Ⓐ | issuing ‖ Ausgabe...; Emissions... | **banquier** ~ | issuing bank(er) ‖ Emissionshaus *n;* Emissionsbank *f*.

**émetteur** *adj* Ⓑ [des émissions radiophoniques] | **poste** ~ | broadcasting (transmitting) station; wireless transmitter ‖ Rundfunksender *m;* Radiostation *f;* Sendestation; Sender | **poste** ~ **clandestin** | secret transmitter ‖ Geheimsender *f;* Schwarzsender.

**émettre** *v* Ⓐ [mettre en circulation] | to issue; to put into circulation; to circulate; to utter ‖ ausgeben; in Umlauf setzen; in Verkehr bringen; begeben | ~ **des actions** | to issue shares ‖ Aktien ausgeben | ~ **des billets de banque** | to issue bank-notes ‖ Banknoten ausgeben | ~ **un chèque** | to issue a cheque ‖ einen Scheck ausstellen | ~ **un emprunt** | to float (to issue) (to emit) a loan ‖ eine Anleihe ausgeben (auflegen) (aufnehmen) (begeben) | ~ **de la fausse monnaie** | to put counterfeit (base) coin into circulation; to utter counterfeit (false) coin (money) ‖ falsches Geld (Falschgeld) in den Verkehr bringen (in Umlauf setzen) | ~ **des obligations** | to issue bonds; to float a bond issue ‖ Schuldverschreibungen ausgeben (begeben) | ~ **qch. au porteur** | to issue sth. to the bearer ‖ etw. auf den Inhaber ausstellen.

**émettre** *v* Ⓑ [exprimer] | to express; to put forward || äußern; geltend machen | ~ **une opinion** | to express (to voice) (to emit) an opinion || eine Meinung (eine Ansicht) äußern | ~ **une prétention** | to put forward a claim || einen Anspruch erheben (stellen) (geltend machen).

**émettre** *v* Ⓒ [transmettre] | to broadcast; to transmit || durch Rundfunk verbreiten.

**émettrice** *adj* Ⓐ | issuing || Ausgabe...; Emissions... | **compagnie** ~ ; **société** ~ | issuing company || Emissionsgesellschaft *f*.

**émettrice** *adj* Ⓑ | **station** ~ | broadcasting (transmitting) station; wireless transmitter; transmitter || Rundfunksender *m*; Sendestation *f*; Sender.

**émeute** *f* | riot || Aufruhr *m* | **faire une** ~ | to riot || an einem Aufruhr teilnehmen | **provoquer une** ~ | to cause (to stir up) a riot || einen Aufruhr verursachen.

**émeutes** *fpl* | rioting || Unruhen *fpl* | **éclatement d'** ~ | outbreak of riots (of rioting) || Ausbruch *m* von Unruhen.

**émeuter** *v* | ~ **le peuple** | to rouse the people to revolt || das Volk zum Aufruhr aufwiegeln.

**émeutier** *m* | rioter || Aufrührer *m*; Aufwiegler *m* | **bande d'** ~ **s** | gang of rioters || Aufrührerbande *f*.

**émeutier** *adj* | riotous || aufrührerisch; aufwieglerisch.

**émigrant** *m* | emigrant || Auswanderer *m* | **navire d'** ~ **s** | emigrant ship || Auswandererschiff *n*.

**émigrant** *adj* | emigrating || auswandernd.

**émigration** *f* | emigration || Auswanderung *f* | **agence d'** ~ | emigration office (agency) || Auswanderungsbüro *n*; Auswanderungsagentur *f* | **agent d'** ~ | emigration agent || Auswanderungsagent *m* | **commissaire à l'** ~ | emigration officer || Auswanderungsbeamter *m* | ~ **en masse**; ~ **en grand nombre** | mass emigration || Massenauswanderung *f*.

**émigré** *m* Ⓐ | emigree || Ausgewanderter *m*.

**émigré** *m* Ⓑ [ ~ politique] | exile; [political] refugee || [politischer] Flüchtling *m*.

**émigrer** *v* | to emigrate || auswandern.

**émis** *part* | ~ **au porteur** | issued (made out) to bearer || auf den Inhaber ausgestellt | **être** ~ | to be issued || ausgegeben werden; zur Ausgabe kommen.

**émissaire** *m* Ⓐ | emissary; envoy || Abgesandter *m*.

**émissaire** *m* Ⓑ [envoyé extraordinaire] | special envoy || Sondergesandter *m*; Sonderbeauftragter *m*.

**émissible** *adj* | issuable || ausgabefähig; emissionsfähig.

**émission** *f* | issue; issuing || Ausgabe *f*; Emission *f* | ~ **d'actions** | issue of shares (of stocks) (of stock) || Ausgabe von Aktien; Aktienausgabe; Aktienemission | **année d'** ~ | year of issue || Ausgabejahr *n*; Emissionsjahr *n*; Ausstellungsjahr *n* | **banque d'** ~ | bank of issue; issuing bank || Ausgabebank *n*; Emissionsbank; Zettelbank | ~ **de billets**; ~ **de billets de banque** | issue of bank-notes (of notes) || Notenausgabe; Banknotenausgabe | **bureau d'** ~ | issuing office || Ausgabestelle *f* | ~ **de capitaux** | capital issue || Kapitalemission | **conditions d'** ~ | terms of issue || Ausgabebedingungen *fpl*; Emissionsbedingungen | **cours (prix) (taux) d'** ~ | rate of issue; issue (issuing) price || Ausgabekurs *m*; Ausgabepreis *m*; Emissionskurs; Emissionspreis | ~ **d'une déclaration** | issue (making) of a declaration || Abgabe *f* einer Erklärung; Erklärungsabgabe | **date d'** ~ | date of issue || Ausgabetag *m*; Ausgabedatum *n*; Ausgabetermin *m* | ~ **d'un emprunt** | issue (issuing) of a loan || Begebung *f* (Plazierung *f*) einer Anleihe; Anleiheemission | ~ **en numéraire** | issue against cash (against cash payment) || Emission gegen Barzahlung | **frais d'** ~ | cost of issue || Emissionskosten *pl* | **institut (maison) d'** ~ | issuing house || Emissionshaus *n*; Emissionsinstitut *n* | ~ **d'une lettre de change** | issuing of a bill of exchange || Begebung *f* eines Wechsels | **lieu d'** ~ | issuing place || Ausstellungsort *m* | **marché des** ~ **s** | issue market || Markt *m* der Kapitalemissionen; Emissionsmarkt | **numéro d'** ~ | issue number || Ausgabenummer *f* | ~ **d'obligations** | issue of bonds; bond issue || Ausgabe (Emission) von Schuldverschreibungen; Obligationenausgabe | ~ **au pair** | issue par (at par) || Ausgabe (Emission) zum Nennwert | **prime d'** ~ | issuing premium || Emissionsaufgeld *n*; Emissionsagio *n* | **prospectus d'** ~ | prospectus || Emissionsprospekt *m* | **sur** ~ ; ~ **excessive** | over-issue || Überemission | **syndicat d'** ~ | issue syndicate || Emissionskonsortium *n* | **timbre (droit de timbre) d'** ~ | stamp duty on issue || Emissionsabgabe *f* | ~ **de valeurs** | issue of securities || Ausgabe von Wertpapieren (von Pfandbriefen) | **valeur d'** ~ | issue price || Emissionswert *m*.

★ ~ **étrangère** | external issue || Auslandsemission | ~ **nouvelle** ① | reissue || Neuausgabe; Neuemission | ~ **nouvelle** ② | second issue || weitere Ausgabe.

**émissionnaire** *m* | issuer || Ausgeber *m*; Emittent *m*.

**émissionnaire** *adj* | issuing || Ausgabe...; Emissions...

**emmagasinage** *m* [emmagasinement] | storing; storage; warehousing || Einlagerung *f*; Aufspeicherung *f*; Einlagern *n*; Lagern *n*; Lagerung *f* | **droits d'** ~ | storage fees; storage; warehouse charges (rent); store rent || Lagergebühren *fpl*; Lagerkosten *pl*; Lagergeld *n* | ~ **de marchandises** | depositing of goods || Einlagerung (Einlagern) von Waren.

**emmagasiner** *v* [mettre en magasin] | to store; to warehouse; to put [sth.] into store || einlagern; aufspeichern; lagern.

**emmagasineur** *m* | warehouseman || Lagerhalter *m*.

**emménagement** *m* Ⓐ | moving in (into) a house (premises) || Einzug *m*.

**emménagement** *m* Ⓑ [logements et compartiments dans un navire] | accommodation (appointments) on board ship || Kajüteneinteilung eines Schiffes.

**emménager** *v* | to move in; to move into a new house (into new premises) || einziehen.

**émoluments** *mpl* Ⓐ [traitement] | remuneration [of an official] || Dienstbezüge *mpl* | ~ **en nature** | remuneration in kind || Naturalbezüge; Naturalvergütung *f*; Sachbezüge.

**émoluments** *mpl* Ⓑ [rétribution additionnelle] | perquisites [of an office] || Nebenbezüge *mpl* [eines Amtes].

**émoluments** *mpl* Ⓒ [~ accessoires] | casual (additional) income (profits) || Nebeneinkünfte *fpl*; Nebeneinkommen *n*; Nebeneinnahmen *fpl*.

**empaquetage** *m* Ⓐ [emballage] | packing || Verpackung *f*.

**empaquetage** *m* Ⓑ [matériel d'emballage] | packing material; packing || Verpackungsmaterial *n*; Packmaterial.

**empaquetage** *m* Ⓒ [frais d'emballage] | cost of packing; packing cost || Verpackungskosten *pl*.

**empaqueter** *v* | to pack || verpacken.

**empêchement** *m* Ⓐ [obstacle] | obstacle; impediment || Verhinderung *f*; Hindernis *n* | **en cas d' ~** | in case of prevention || im Verhinderungsfalle | **cause d' ~** | cause of impediment || Hinderungsgrund *m*; Verhinderungsgrund | ~ **de la langue** | impediment of speech || Sprachfehler *m* | **mettre un ~ à qch.** | to put an obstacle in the way of sth. || einer Sache ein Hindernis in den Weg legen.

**empêchement** *m* Ⓑ [~ au mariage] | impediment to marriage (to contract marriage) || Ehehindernis *n* | ~ **absolu**; ~ **dirimant**; ~ **dont la violation est une cause de nullité du mariage** | diriment (absolute) impediment; impediment which renders the marriage void || absolutes (auflösendes) (trennendes) Ehehindernis, dessen Verletzung die Nichtigkeit der Ehe zur Folge hat | ~ **prohibitif**; ~ **dont la violation n'entraîne pas la nullité du mariage** | prohibitive impediment; impediment which does not prevent a valid marriage || Ehehindernis, dessen Verletzung keine Nichtigkeit der Ehe zur Folge hat.

**empêcher** *v* | to prevent; to impede || entgegenstehen; verhindern | ~ **le jeu de la concurrence** | to prevent competition (free competition) || den freien Wettbewerb unterbinden (verhindern) | ~ **q. de faire qch.** | to prevent sb. from doing sth. || jdn. daran hindern, etw. zu tun.

**emphytéose** *f* | hereditary lease || Erbpacht *f*.

**emphytéotique** *adj* | **bail ~** | hereditary lease || Erbpachtvertrag *m* | **redevance ~** | rent charge; ground rent || Grundrente *f*; Erbgrundschuld *f*.

**empiètement** *m* Ⓐ | encroachment; trespass; trespassing || Übergriff *m*; Übergreifen *n*; Eingriff *m*; Beeinträchtigung *f*; Anmaßung *f* | ~ **des autorités** | abuse of administrative authority (power) || Überschreitung *f* (Mißbrauch *m*) der Amtsgewalt | ~ **sur les droits de q.** | encroachment upon sb.'s rights || Übergriff in jds. Rechte.

**empiètement** *m* Ⓑ [infraction] | infringement || Rechtsverletzung *f* | ~ **sur les droits de q.** | infringment of sb.'s rights || Verletzung *f* der Rechte von jdm.

**empiéter** *v* Ⓐ | ~ **sur qch.** | to encroach on (upon) sth. || auf etw. übergreifen | ~ **sur les droits de q.** | to encroach (to usurp) on (upon) sb.'s rights || in jds. Rechte übergreifen (eingreifen); sich jds. Rechte anmaßen | ~ **sur le terrain de q.** | to encroach on (upon) sb.'s land || auf jds. Grundstück übergreifen.

**empiéter** *v* Ⓑ [léser] | ~ **sur les droits de q.** | to infringe sb.'s rights || jds. Rechte verletzen.

**empirer** *v* | to worsen; to become worse || sich verschlimmern; schlimmer werden.

**empirique** *adj* | empiric; empirical || erfahrungsgemäß.

**emplacement** *m* Ⓐ | space; place; room; spot || Platz *m*; Ort *m*; Raum *m* | ~ **de stockage** | stock yard || Lagerplatz *m*.

**emplacement** *m* Ⓑ [poste à quai] | berth || Anlegeplatz *m* | ~ **de chargement** | loading berth || Verladeplatz *m*; Verladekai *m*.

**emplette** *f* | purchase || Einkauf *m* | ~ **de marchandises** | purchase of goods (of merchandise) || Wareneinkauf | **faire ses ~s** | to go shopping || seine Einkäufe *mpl* besorgen; Besorgungen *fpl* machen.

**emploi** *m* Ⓐ [usage] | employment; use; usage || Anwendung *f*; Verwendung *f*; Gebrauch *m*; Benützung *f* | ~ **de l'argent** | employment of funds || Verwendung von Geldern | **mode d' ~** ; **indication du mode d' ~** | directions (instructions) for use || Gebrauchsanweisung *f* | **reliquat sans ~** ① | unexpended balance || unverteilter Restbetrag *m* | **reliquat sans ~** ② | undistributed profit || unausgeschütteter Gewinnrest *m* | ~ **du temps** | time-table || Stundenplan *m*.
★ ~ **abusif** ① | misuse; abuse || Mißbrauch *m*; mißbräuchliche Verwendung *f* | ~ **abusif** ② | excessive use || mißbräuchliche Überbeanspruchung *f* | **double ~** | overlapping || Überschneidung *f* | **faire ~ de qch.** | to use (to employ) sth. || etw. anwenden (zur Anwendung bringen).

**emploi** *m* Ⓑ [comptabilité] | entry; book-keeping entry || Eintrag *m*; Verbuchung *f* | **double ~** | double (duplication of) entry || doppelte Verbuchung | **faux ~** | wrong entry; misentry || falscher Eintrag; falsche Buchung *f*.

**emploi** *m* Ⓒ [occupation] | employment; employ; situation; place; post; position; job || Beschäftigung *f*; Anstellung *f*; Arbeitsverhältnis *n*; Stelle *f*; Stellung *f*; Posten *m* | ~ **dans l'administration publique** | employment in the public service (administration); public sector job || Beschäftigung im öffentlichen Dienst (in der öffentlichen Verwaltung) | **conditions d' ~** | terms of employment; working conditions || Beschäftigungsbedingungen *fpl* | **création d' ~s** | job creation; creating new jobs || Arbeitsplatzbeschaffung *f*; Schaffung neuer Arbeitsplätze | **degré d' ~** ; **niveau de l' ~** | level of employment || Beschäftigungsgrad *m*; Beschäftigungsstand *m* | «**demandes d' ~**» | «situation(s) wanted»; «situation(s) vacant» || «Stellen-

gesuche»; «Stellen gesucht» | **empiètement de plusieurs ~s** | overlapping of several offices ‖ Überschneidung *f* mehrerer Ämter | **facilités (possibilités) d'~** | opportunities (possibilities) of employment; employment facilities ‖ Beschäftigungsmöglichkeiten *fpl* | **~ de toute la journée** | full-time job ‖ ganztägige Beschäftigung | **~ de la main-d'œuvre** | employment of labo(u)r ‖ Beschäftigung von Arbeitskräften | **offre d'~** | employment offered ‖ Stellenangebot *n;* angebotene Stelle(n) | **prévisions d'~s** | job (employment) forecasts ‖ Arbeitsplatzaussichten | total number of jobs available **~ pour toute la semaine** | job for the full week ‖ Beschäftigung für die ganze Woche | **suppression d'~s** | job cuts; reduction in the number of jobs ‖ Abschaffung von Arbeitsplätzen | **sous-~** | under-employment ‖ Unterbeschäftigung.
★ **~ accessoire** | sparetime work ‖ Nebenbeschäftigung; Nebenamt *n* | **~ administratif; ~ civil** | employment in the civil service ‖ Anstellung *f* im Zivildienst; Stelle (Posten) in der Verwaltung; Verwaltungsposten | **~ intermittent** | casual employment (labor) ‖ Gelegenheitsarbeit *f* | **des ~s nouveaux** | new jobs ‖ neue Arbeitsplätze *mpl* | **plein ~** | full employment ‖ Vollbeschäftigung | **~ public** | state employment; employment in the public service ‖ Anstellung (Beschäftigung) im Staatsdienst.
★ **chercher un ~ (d'~)** | to apply for a position (for a job); to seek employment ‖ sich um eine Stelle bewerben | **se démettre de son ~** | to give up one's position; to throw up one's job ‖ seine Stelle aufgeben; seinen Arbeitsplatz verlassen | **entrer dans un ~** | to enter an employment ‖ eine Stellung annehmen (antreten); in eine Stellung eintreten | **être sans ~** | to be out of employment (out of work) (out of a job) ‖ ohne Stelle (ohne Stellung) (stellenlos) (arbeitslos) sein | **exercer un ~** | to hold a position (an office) ‖ eine Beschäftigung (ein Amt) ausüben | **exploiter un ~** | to make a job of a public office ‖ ein öffentliches Amt in gewinnsüchtiger Weise ausnützen | **obtenir un ~** | to obtain (to get) a post (a position) ‖ eine Stelle (einen Posten) erlangen (bekommen).

**employable** *adj* Ⓐ | employable; usable; to be utilized; capable of being utilized ‖ anwendbar; verwendbar; anzuwenden.

**employable** *adj* Ⓑ | employable ‖ zu beschäftigen.

**employé** *m* | employee ‖ Angestellter *m* | **~ d'administration** | government employee (official); civil servant ‖ Verwaltungsbeamter *m;* Zivildienstbeamter | **~ de banque** | bank clerk (employee) (official) ‖ Bankangestellter; Bankbeamter *m* | **~ de bureau** | office employee ‖ Büroangestellter | **~ des chemins de fer** | railway official (clerk) ‖ Eisenbahnbeamter; Bahnbeamter | **~ de commerce** | commercial employee ‖ kaufmännischer Angestellter | **~ d'exploitation** | shop employee ‖ Betriebsbeamter | **~ de magasin** | [male] shop assistant ‖ Ladenangestellter | **~ à la pièce; ~ aux pièces; ~ à la tâche** | piece-rate employee ‖ gegen Stücklohn beschäftigter Angestellter | **~ à la vente** | salesman ‖ Verkäufer *m*.
★ **~ auxiliaire** | assistant ‖ Hilfsbeamter | **~ privé** | employee in a private enterprise ‖ Privatangestellter; Angestellter in einem Privatunternehmen [VIDE: **employés** *mpl*].

**employée** *f* | lady clerk; employee ‖ Angestellte *f* | **~ de magasin** | [female] shop assistant ‖ Ladenangestellte *f*.

**employer** *v* Ⓐ [faire usage] | to employ; to use ‖ anwenden; verwenden | **~ son argent à qch.** | to use one's money in (for) sth. ‖ sein Geld für etw. verwenden | **~ toutes sortes de moyens** | to use every means ‖ alle Mittel anwenden.

**employer** *v* Ⓑ [passer écriture] | to enter ‖ verbuchen | **~ une somme dans un compte** | to put an amount into account ‖ einen Betrag in Rechnung stellen | **~ une somme en dépense** | to enter an amount in the expenditure ‖ eine Summe unter Ausgabe verbuchen | **~ une somme en recette** | to enter an amount in the receipt ‖ eine Summe unter Einnahme verbuchen.

**employer** *v* Ⓒ [donner de l'occupation] | **~ q.** | to make use of sb.'s services ‖ sich jds. Dienste bedienen | **~ q. dans son service** | to employ sb. in one's service ‖ jdn. anstellen (beschäftigen); jdn. in Dienst stellen (nehmen) | **~ q. comme** | to employ (to engage) sb. as ‖ jdn. als . . . anstellen (einstellen) (beschäftigen).

**employés** *mpl* | **les ~** | the employees; the staff ‖ die Angestellten *mpl;* die Angestelltenschaft *f* | **~ et ouvriers** | employees and workmen ‖ Angestellte *mpl* und Arbeiter *mpl*.

**employeur** *m* | employer; principal ‖ Arbeitgeber *m* | **~s et employés** | employers and employed ‖ Arbeitgeber *mpl* und Arbeitnehmer *mpl* und Arbeitnehmer *mpl* | **~ et mandataire** | principal (employer) and agent ‖ Auftraggeber *m* und Beauftragter *m;* Mandant *m* und Mandatar *m* | **représentant des ~s** | employers' representative (delegate) ‖ Arbeitgebervertreter *m*.

**employeuse** *f* | lady employer ‖ Arbeitgeberin *f*.

**empocher** *v* | to pocket ‖ einstecken | **~ une insulte** | to pocket an insult (an affront) ‖ eine Beleidigung einstecken (hinnehmen).

**empoisonné** *adj* | poisoned ‖ vergiftet | **mourir ~** | to die of prison ‖ durch Gift sterben.

**empoisonnement** *m* Ⓐ [action d'empoisonner] | poisoning ‖ Vergiftung *f*.

**empoisonnement** *m* Ⓑ [attentat à la vie par l'effet de poison] | murder by poisoning ‖ Giftmord *m*.

**empoisonner** *v* | to poison ‖ vergiften | **s'~** | to poison os.; to take poison ‖ sich vergiften; Gift nehmen.

**empoisonneur** *m* | poisoner ‖ Giftmörder *m*.

**emporter** *v* | **l'~ sur q.** | to prevail over sb. ‖ jdm. gegenüber die Oberhand behalten.

**empreindre** *v* | to imprint ‖ eindrücken | **~ un sceau** | to impress a seal ‖ ein Siegel abdrücken.

**empreint** *adj* | impressed; imprinted || eingedrückt; abgedrückt.
**empreinte** *f* | print; imprint || Abdruck *m* | ~ **à la cire** | wax impression || Abdruck in (auf) Wachs | **timbre à** ~ | embossing (embossed) stamp || Prägestempel *m;* Trockenstempel | ~ **digitale** | fingerprint || Fingerabdruck | **prendre l'** ~ **de qch.** | to take an impression (an imprint) of sth. || von etw. einen Abdruck nehmen (machen).
**emprise** *f* | ground (land) acquired for public purposes || zu öffentlichen Zwecken bestimmtes Grundstück *n* (Areal *n*) | ~ **du chemin de fer** | railway area || Bahngebiet *n*.
**emprisonné** *adj* | **être** ~ | to be in prison (in jail); to be imprisoned || im Gefängnis sitzen (sein).
**emprisonnement** *m* [peine d'~] | imprisonment; prison; penalty of imprisonment || Gefängnisstrafe *f;* Gefängnis *n* | ~ **en cellule;** ~ **cellulaire** | solitary confinement || Einzelhaft *f* | ~ **en commun** | confinement of a group of prisoners || Gemeinschafthaft | ~ **pour dette** | imprisonment for debt || Schuldhaft | ~ **à vie** | imprisonment for life; life imprisonment || lebenslängliches Gefängnis; Gefängnis auf Lebenszeit | ~ **illégal** | illegal (false) imprisonment || Freiheitsberaubung *f* | **être passible d'** ~ | to be punishable with imprisonment || mit Gefängnis zu bestrafen sein.
**emprisonner** *v* | ~ **q.; faire** ~ **q.** | to imprison sb.; to put sb. into prison (into jail); to send sb. to prison || jdn. ins Gefängnis bringen lassen (stecken) (setzen); jdn. einsperren.
**emprunt** *m* Ⓐ | borrowing || Borgen *n;* Entleihen *n* | **nom d'** ~ | assumed name || angenommener Name *m* | **faire un** ~ **à q.** | to borrow (to borrow money) from sb. || von jdm. Geld borgen | **vivre d'** ~ **s** | to live by borrowing || auf Borg leben | **par** ~ **; à titre d'** ~ | as a loan; on loan || darlehensweise; leihweise; als Darlehen.
**emprunt** *m* Ⓑ [prêt] | loan || Anleihe *f;* Darlehen *n* | **acte d'** ~ | bond || Darlehensurkunde *f;* Schuldschein *m* | ~ **d'amortissement** ① | advance which must be paid off || Abgeltungsdarlehen | ~ **d'amortissement** ② | redemption loan || Ablösungsanleihe; Amortisationsanleihe | **amortissement d'un** ~ | redemption (retirement) of a loan; loan redemption || Ablösung *f* (Tilgung *f*) einer Anleihe; Anleiheablösung | **caisse d'** ~ | bank for loans; loan bank (institution); lending bank || Darlehensbank *f;* Darlehenskasse *f;* Kreditbank *f;* Vorschußbank | **capital d'** ~ | loan capital || Anleihekapital *n;* Darlehenskapital | ~ **sur le chargement** | sea bill; respondentia bond || Seewechsel *m* | ~ **de consolidation** | funding (consolidation) loan || Konsolidierungsanleihe; Fundierungsanleihe | **contrat d'** ~ | loan contract (agreement) || Darlehensvertrag *m;* Anleihevertrag | ~ **de conversion** | conversion loan || Konversionsanleihe; Umschuldungsanleihe; Umtauschanleihe | ~ **de la défense nationale;** ~ **de guerre** | defence (war) loan || Landesverteidigungsanleihe; Rüstungsanleihe; Kriegsanleihe | **émission (placement) d'un** ~ | issue (issuing) (floating) of a loan || Begebung *f* (Plazierung *f*) (Unterbringung *f*) einer Anleihe; Anleiheemission *f* | ~ **d'Etat;** ~ **national;** ~ **public** | government (national) (public) loan || Staatsanleihe; öffentliche Anleihe | ~ **à la grosse;** ~ **à la grosse aventure (sur corps) (sur faculté);** ~ **à retour de voyage;** ~ **maritime** | bottomry (respondentia) loan; marine (maritime) loan; loan on bottomry (on respondentia) || Bodmereidarlehen *n* | ~ **en monnaie d'or;** ~ **-or** | loan on a gold basis || Goldanleihe | ~ **sur nantissement;** ~ **sur titres;** ~ **sur valeurs** | loan on stock (on collateral); loan on (against) securities || Lombarddarlehen; Darlehen gegen Wertpapiersicherheit | ~ **d'obligations;** ~ **obligataire** | loan on debenture(s); debenture loan || Pfandbriefanleihe; Obligationenanleihe | **offre d'un** ~ | loan offer || Anleiheangebot *n* | **activités d'** ~ **-prêt** | borrowing and lending (on-lending) operations (transactions) || Depositen- und Darlehensgeschäfte *npl* | ~ **à primes** | lottery loan || Prämienanleihe | **remboursement d'** ~ **s** | repayment of loans; bond redemption || Rückzahlung *f* von Anleihen; Anleiheablösung *f* | ~ **de réparation** | reparation loan || Reparationsanleihe | **souscription à un** ~ | subscription to a loan | Zeichnung *f* einer Anleihe; Anleihezeichnung | **mettre un** ~ **en souscription publique** | to offer a loan for subscription; to float a loan || eine Anleihe zur Zeichnung auflegen | ~ **à court terme** | short (short-termed) loan || kurzfristige Anleihe; kurzfristiges Darlehen | ~ **à long terme** | long-term(ed) loan || langfristige Anleihe; langfristiges Darlehen | ~ **s de villes** | municipal loans || Stadtanleihen *fpl.*

★ ~ **communal** | municipal loan || Kommunalanleihe; Stadtanleihe | ~ **consolidé** | funded (consolidated) (permanent) loan || fundierte Anleihe | ~ **douanier** | customs loan || Zollanleihe | ~ **étranger;** ~ **extérieur** | external (foreign) loan || ausländische Anleihe; Auslandsanleihe | ~ **forcé** | forced loan || Zwangsanleihe | ~ **gagé;** ~ **garanti** | secured loan || gesichertes Darlehen; Darlehen gegen Sicherheit | ~ **hypothécaire** ① | loan on mortgage || Hypothekendarlehen; Hypothekarisch gesichertes Darlehen | ~ **hypothécaire** ② | mortgage loan || Hypothekenanleihe; hypothekarisch gesicherte Anleihe | ~ **intérieur** | internal (domestic) loan || Inlandsanleihe | ~ **irremboursable** | irredeemable loan || unkündbare Anleihe; nicht kündbares (nicht zurückzahlbares) Darlehen | ~ **provincial** | provincial loan || Provinzialanleihe | ~ **remboursable sur demande** | loan repayable on demand; loans (money) at call || auf Verlangen rückzahlbares (zurückzuzahlendes) Darlehen | ~ **à taux variable** | loan at a floating interest rate || Anleihe mit variablem Zinssatz.

★ **créer (émettre) (faire) un** ~ | to issue (to float) (to bring out) (to emit) a loan || eine Anleihe aufle-

gen (aufnehmen) (ausgeben) | **contracter (négocier) un** ~ | to raise (to make) (to issue) a loan ‖ eine Anleihe aufnehmen | **demander un** ~ | to apply for a loan ‖ sich um eine Anleihe bewerben | **garantir un** ~ | to guarantee a loan ‖ eine Anleihe garantieren | **mettre un** ~ **en souscription** | to offer a loan for subscription; to float a loan ‖ eine Anleihe zur Zeichnung auflegen | **placer un** ~ | to place a loan ‖ eine Anleihe unterbringen (plazieren) | **prêter sur fonds d'** ~ | to on-lend; to make loans out of borrowed funds ‖ Kredite aus Anleihemitteln gewähren | **rembourser un** ~ | to redeem (to retire) (to pay off) a loan ‖ eine Anleihe ablösen (zurückzahlen) | **souscrire à un** ~ | to subscribe to a loan ‖ eine Anleihe zeichnen.
★ **(CEE) nouvel instrument d'~s et de prêts communautaire; nouvel instrument communautaire; NIC** | New Community instrument for borrowing and lending; New Community Instrument; NCI ‖ neues Instrument für Gemeinschaftsanleihen und -darlehen; Neues Gemeinschaftsinstrument.
**emprunté** *adj* | **nom** ~ | assumed (false) name ‖ angenommener (falscher) Name *m*.
**emprunter** *v* | to borrow ‖ borgen; leihen | ~ **qch. de q.** | to borrow sth. from sb. ‖ sich etw. von jdm. leihen (ausborgen); etw. von jdm. borgen | ~ **de l'argent à q.** | to borrow (to borrow money) from sb. ‖ von jdm. Geld aufnehmen; sich von jdm. Geld leihen | ~ **sur hypothèque** | to borrow on mortgage ‖ Geld auf Hypothek aufnehmen | ~ **à intérêt** | to borrow at interest ‖ auf (gegen) Zinsen borgen | ~ **sur nantissement** | to borrow on security ‖ gegen Sicherheit (gegen Pfand) borgen | ~ **un nom** | to assume a name ‖ einen Namen annehmen.
**emprunteur** *m* | borrower ‖ Entleiher *m;* Darlehensnehmer *m;* Darlehensschuldner *m;* Borger *m* | ~ **à la grosse** | borrower on bottomry ‖ Bodmereinehmer *m;* Bodmereischuldner *m*.
**emprunteur** *adj* | **Etat** ~ | borrowing State ‖ [der] Staat als Darlehensnehmer *m* | **société** ~ **euse** | borrowing company ‖ Darlehensnehmerin *f*.
**emprunt-obligations** *f* | loan on debentures (on mortgage) ‖ debenture loan ‖ Hypothekenanleihe *f;* Hypothekendarlehen *n;* Obligationenanleihe.
**emprunt-or** *m* | loan on a gold basis ‖ Anleihe auf Goldbasis; Goldanleihe *f*.
**emption** *f* | buying ‖ Kauf *m;* Kaufen *n* | **droit d'** ~ | right of acquisition ‖ Kaufrecht *n;* Erwerbsrecht.
**énarration** *f* | detailed account ‖ genaue Darstellung *f*.
**énarrer** *v* | ~ **qch.** | to give a detailed account of sth. ‖ eine genaue Darstellung von etw. geben.
**énarrher** *v* | to leave (to pay) a deposit; to give earnest money ‖ ein Handgeld geben.
**encadrement** *m* Ⓐ [limitation] | ~ **du crédit** | credit restriction ‖ Kreditbeschränkung *f* | ~ **de l'endettement** | restriction (limitation) of indebtedness ‖ Verschuldungsbeschränkung *f* | ~ **des revenus** |
limitation (restriction) of incomes ‖ Mäßigung der Einkommen.
**encadrement** *m* Ⓑ [soutien] | **mesures d'** ~ | supporting measures ‖ flankierende Maßnahmen.
**encadrement** *m* Ⓒ | **personnel d'** ~ | managerial staff ‖ Führungspersonal.
**encaissable** *adj* | cashable; collectable; collectible ‖ einziehbar; einkassierbar.
**encaisse** *f* Ⓐ | cash in hand; cash; cash balance ‖ Barbestand *m;* Kassenbestand; Barguthaben *n* | ~ **en espéces** | cash reserve ‖ Barvorrat *m* | **excédent dans l'** ~ | cash surplus (over) ‖ Kassenüberschuß *m* | ~ **or et argent** | gold and silver holding ‖ Bestand an Gold und Silber | ~ **métallique** | gold and silver coin and bullion; cash and bullion ‖ Bestand an Metallgeld und Edelmetall.
**encaisse** *f* Ⓑ [solde dans le tiroir-caisse] | till money ‖ Barbestand *m* der Ladenkasse.
**encaissé** *part* | cashed ‖ kassiert | **intérêts** ~ **s** | cashed (collected) interest ‖ vereinnahmte Zinsen *mpl* | **effectivement** ~ | actually cashed (received) ‖ tatsächlich (effektiv) vereinnahmt.
**encaisse-argent** *f* | silver and bullion ‖ Silberbestand *m*.
**encaissement** *m* | collection; collecting; cashing ‖ Einkassieren *n;* Inkasso *n;* Vereinnahmung *f* | **bordereau d'** ~ **(d'effets à l'** ~ **)** | list of bills for collection ‖ Liste *f* der Einzugswechsel | **commission d'** ~ | collecting (cashing) commission; commission for collection ‖ Einziehungsprovision *f;* Einzugsprovision; Inkassoprovision | **droit d'** ~ | collection fee; collecting charge ‖ Einziehungsgebühr *f;* Inkassogebühr | **frais d'** ~ | charges for collection; collecting charges ‖ Inkassospesen *pl* | ~ **s et paiements** | receipts (cash receipts) and payments ‖ Bareinnahmen *fpl* und Barausgaben *fpl* | **donner un chèque à l'** ~ | to present a cheque for payment ‖ einen Scheck zur Einlösung geben (vorlegen) | **pour** ~ | for collection ‖ zum Einzug; zum Inkasso.
**encaissements** *mpl* | collections *pl* ‖ Inkassogeschäft *n;* Inkasso *n;* Eintreibung *f;* Betreibung *f* [S].
**encaisse-or** *f* | gold (metal) (bullion) reserve ‖ Goldbestand *m;* Goldreserve *f*.
**encaisser** *v* | to cash; to collect ‖ einziehen; vereinnahmen; einkassieren; eintreiben | ~ **un chèque** | to cash (to collect) a cheque ‖ einen Scheck zur Einlösung vorlegen | ~ **un effet** | to cash a bill ‖ einen Wechsel (einen Wechselbetrag) einziehen.
**encaisseur** *m* Ⓐ [collecteur] | collector; money collector ‖ Einkassierer *m;* Einziehungsbeamter *m;* Inkassobeamter.
**encaisseur** *m* Ⓑ [caissier] | cashier; cash clerk ‖ Kassenbeamter *m;* Kassenverwalter *m;* Kassier *m* | ~ **comptable** | cashier and bookkeeper ‖ Kassier und Buchhalter.
**encaisseur** *m* Ⓒ [caissier de banque] | bank cashier ‖ Bankkassier *m*.
**encaisseur** *m* Ⓓ [guichetier] | cashier; teller ‖ Kassenschalterbeamter *m*.

**encaisseur** *m* Ⓔ [caissier des recettes] | receiving cashier (teller) || Einzahlungskassier *m;* Beamter am Einzahlungsschalter.
**encaisseur** *m* Ⓕ [garçon de caisse] | bank messenger || Kassenbote *m;* Bankbote *m.*
**encaisseur** *adj* | collecting || Einziehungs...; Inkasso...
**encan** *m* | auction; public auction || Versteigerung *f;* öffentliche Versteigerung | **vente à l'** ~ | auction sale; sale (selling) by auction (by public auction) || Verkauf *m* durch Versteigerung (im Wege öffentlicher Versteigerung); Auktion *f* | **acheter qch. à l'** ~ | to buy sth. at auction || etw. ersteigern; etw. durch Ersteigern (bei einer Versteigerung) erwerben | **mettre (vendre) qch. à l'** ~ | to put sth. up for auction (for public sale) (for sale by public auction); to sell sth. by (at) auction; to auction sth. off || etw. versteigern (zur Versteigerung bringen).
**enceinte** *adj* | pregnant; with child || schwanger | **femme** ~ | expectant mother || Schwangere *f.*
**encerclement** *m* | encirclement || Einkreisung *f.*
**encercler** *v* | to encircle || einkreisen.
**enchaîné** *adj* | in chains || in Ketten; gefesselt.
**enchaîner** *v* | ~ **q.** | to chain sb.; to put sb. in chains || jdn. fesseln; jdn. in Ketten legen.
**enchère** *f* | bid; bidding; higher bid || Gebot *n;* höheres Gebot | **achat à l'** ~ **(aux** ~ **s)** | purchase in auction || Ersteigerung *f* | **adjudication aux** ~ **s (aux** ~ **s au plus offrant)** | allocation to the highest bidder || Zuschlag *m* bei der Versteigerung an den Meistbietenden | ~ **au comptant** | cash bid | Bargebot | **conditions d'** ~ **s** | conditions of sale; terms for public sale || Versteigerungsbedingungen *fpl* | **mise aux** ~ **s** | putting up for public action || Bereitstellung *f* zur öffentlichen Versteigerung | **sur** ~ ; ~ **supérieure** | higher bid; overbid || höheres Gebot; Übergebot [VIDE: **surenchère** *f* Ⓐ Ⓑ].
★ **vente à l'** ~ **(aux** ~ **s) (aux** ~ **s publiques)** | sale by auction (by public auction); selling by auction; auction sale || Verkauf *m* durch (im Wege der öffentlichen) Versteigerung | **prix de la vente aux** ~ **s** | auction price || Versteigerungspreis *m* | **produit de la vente aux** ~ **s** | proceeds of the auction || Versteigerungserlös *m* | **vente forcée aux** ~ **s** | compulsory auction || Verkauf *m* im Wege der Zwangsversteigerung.
★ **dernière** ~ | last bid | letztes Gebot | **la plus haute** ~ | the highest bid (offer) || das Meistgebot; das Höchstgebot | **nulle** ~ | ineffective bid | unwirksames Gebot | **aux** ~ **s publiques** | by (by means of) (by way of) public auction || im Wege öffentlicher Versteigerung.
★ **acheter qch. à l'** ~ | to buy sth. at auction || etw. ersteigern; etw. durch Ersteigern (bei einer Versteigerung) erwerben | **adjuger qch. aux** ~ **s** | to adjudicate sth. at public auction; to allocate sth. in auction || etw. bei der Versteigerung zuschlagen | **se faire adjuger qch. aux** ~ **s** | to buy sth. in auction || etw. ersteigern (durch Ersteigerung erwerben) | **faire une** ~ | to make a higher bid; to bid higher || ein höheres Gebot machen; höher bieten | **mettre (vendre) qch. à l'** ~ **(aux** ~ **s)** | to put sth. up for auction (for sale by auction); to sell sth. by auction; to auction sth. off || etw. zur öffentlichen Versteigerung bringen; etw. durch Versteigerung verkaufen; etw. versteigern; etw. verauktionieren | **mettre** ~ **sur qch.** | to make a bid (an offer) for sth.; to bid for sth. || ein Gebot für etw. machen; auf etw. bieten.
**enchérir** *v* Ⓐ [devenir plus cher] | to rise (to advance) (to go up) in price; to become dearer (more expensive) || im Preise steigen (in die Höhe gehen); teurer werden.
**enchérir** *v* Ⓑ [rendre plus cher] | ~ **qch.** | to raise (to put up) the price of sth. || den Preis von etw. steigern (erhöhen) (heraufsetzen).
**enchérir** *v* Ⓒ [mettre une enchère] | to bid; to make a bid | bieten; ein Gebot machen.
**enchérir** *v* Ⓓ [dépasser par son offre] | to bid higher; to make a higher bid || höher bieten; ein höheres Gebot machen | ~ **sur q.** | to outbid sb. || jdn. überbieten.
**enchérisseur** *m* | bidder || Bieter *m* | **le dernier** ~ ; **le plus offrant** ~ ; **le plus offrant et dernier** ~ | the highest bidder || der Meistbietende.
**enchérissement** *m* | rise (advance) (increase) in price || Preissteigerung *f;* Preiserhöhung *f* | ~ **du coût de la vie** | rise in the cost of living || Verteuerung *f* der Lebenshaltung.
**enclave** *f* | enclave || Enklave *f.*
**enclavé** *adj* | **pays** ~ | land-locked country || Binnenstaat *m.*
**enclavement** *m* | enclavement [of territory] || Umschließung *f* [eines Gebietes].
**enclaver** *v* | to enclave (to enclose) [a territory] || [ein Gebiet] umschließen.
**enclore** *v* Ⓐ | to enclose; to close in || einschließen.
**enclore** *v* Ⓑ [enfermer] | to fence in || einzäunen; einfrieden; einfriedigen.
**enclos** *m* | enclosure; close || eingefriedigtes (umfriedetes [S]) Grundstück *n.*
**encombrant** *adj* | bulky || sperrig | **colis** ~ **s; marchandises** ~ **es** | bulky articles (goods) || sperrige Güter *npl;* Sperrgüter.
**encombré** *adj* | ~ **d'hypothèques** | encumbered with mortgages || mit Hypotheken belastet | **marché** ~ | glutted market || überschwemmter Markt *m.*
**encombrement** *m* Ⓐ | congestion || Stauung *f;* Verstopfung *f* | ~ **de la circulation** | traffic congestion || Verkehrsstauung.
**encombrement** *m* Ⓑ [amas] | overcrowding || Überfüllung *f.*
**encombrement** *m* Ⓒ [place occupée] | space (room) occupied || [der] benötigte Platz.
**encombrement** *m* Ⓓ [volume excessif] | bulkiness [of an article] || Sperrigkeit *f.*
**encombrer** *v* Ⓐ [obstruer] | ~ **la circulation** | to congest the traffic || den Verkehr behindern.
**encombrer** *v* Ⓑ | ~ **le marché** | to glut (to overstock)

the market || den Markt überfüllen (überschwemmen).
**encontre** *f* | **aller à l' ~ de qch.** | to run counter to sth. || einer Sache zuwiderlaufen.
**encourageant** *adj* | encouraging || ermutigend | **nouvelles ~ es** | encouraging (cheerful) news || ermutigende Nachrichten *fpl*.
**encouragement** *m* | encouragement || Ermutigung *f* | **prix d' ~** | prize for meritorious work || Anerkennungspreis *m* | **société d' ~ pour ...** | society for the advancement (for the promotion) of ... || Verein *m* zur Förderung von . . . .
**encourager** *v* Ⓐ | **~ q. à faire qch.** | to encourage sb. to do sth. || jdn. ermutigen, etw. zu tun; jdn. zu etw. ermutigen.
**encourager** *v* Ⓑ [avancer] | to advance; to promote || fördern | **~ un projet** | to promote a plan || einen Plan (ein Projekt) fördern.
**encourir** *v* | to incur || eingehen | **~ une amende** | to incur a fine || eine Geldstrafe verwirken | **~ la censure de q.** | to incur sb.'s blame || sich jds. Tadel zuziehen | **~ des frais** | to incur expenses || Kosten eingehen | **~ une peine** | to bring punishment upon os.; to incur a penalty || sich eine Strafe zuziehen; eine Strafe verwirken; straffällig werden | **~ la perte de qch.** | to incur the loss of sth. || etw. verwirken | **~ une responsabilité** | to incur a liability || eine Verpflichtung eingehen | **~ un risque** | to incur a risk || ein Risiko eingehen.
**encouru** *adj* | **l'amende ~ e** | the incurred fine || die verwirkte Geldstrafe | **les frais ~ s** | the expenditure incurred || die aufgewendeten Kosten *pl*.
**encre** *f* | **écrit à l' ~** | written in ink || mit Tinte geschrieben | **~ sympathique** | invisible ink || unsichtbare Tinte *f*.
**endetté** *adj* | in debt || verschuldet.
**endettement** *m* Ⓐ | making debts || Schuldenmachen *n*.
**endettement** *m* Ⓑ | running into debt || Verschuldung *f*.
**endettement** *m* Ⓒ | indebtedness || Verschuldung *f* | **l'encours total de l' ~** | the total of indebtedness; the total amount of indebtedness || der Gesamtbetrag der Verschuldung; die Gesamtverschuldung | **limite de l' ~** | limit of indebtness || Verschuldungsgrenze *f* | **niveau de l' ~** | level (scale) of indebtedness || Verschuldungshöhe *f*.
**endetter** *v* | **~ q.** | to get sb. into debt || jdn. in Schulden bringen | **s' ~** ① | to make debts || Schulden machen | **s' ~** ② | to run into debt || sich in Schulden stürzen; in Schulden geraten.
**endommagement** *m* | damage; injury || Beschädigung *f*.
**endommager** *v* | to damage; to do (to cause) damage || beschädigen; Schaden anrichten (verursachen).
**endos** *m* | endorsement || Indossament *n* | **~ en blanc** | blank endorsement; endorsement in blank || Blankoindossament.
**endossable** *adj* | negotiable; assignable || durch Indossament übertragbar | **effet ~** | assignable instrument || durch Indossament übertragbares Papier *n*.

**endossataire** *m*; **endossé** *m* | endorsee; indorsee || Indossatar *m*; Indossat *m*.
**endossement** *m* Ⓐ | endorsing; indorsing || Indossierung *f*.
**endossement** *m* Ⓑ | endorsement; indorsement || Indossament *n* | **bénéficiaire d'un ~** | endorsee || Indossatar *m* | **~ en blanc** | endorsement in blank; blank endorsement || Blankoindossament | **~ pour encaissement** | endorsement for collection || Inkassoindossament | **~ à forfait** | endorsement without recourse || Indossament ohne Regreß | **~ sous réserve** | qualified endorsement || eingeschränktes Indossament | **cessible par ~ ; transmissible par voie d' ~** | negotiable || durch Indossament übertragbar | **~ subséquent** | subsequent (later) endorsement || nachfolgendes (späteres) Indossament.
**endosser** *v* | **~ une lettre de change** | to endorse (to indorse) a bill of exchange || einen Wechsel indossieren (durch Indossament übertragen).
**endosseur** *m* | endorser; indorser || Indossant *m*.
**endurance** *f* | resistance to wear and tear || Widerstandsfähigkeit *f* gegen Abnutzung | **épreuve d' ~** | reliability trial || Zuverlässigkeitsprüfung *f* | **limite d' ~** | stress limit || Belastungsgrenze *f*.
**énergétique** *adj* | **économie ~** | power industry || Energiewirtschaft *f* | **politique ~** | energy policy || Energiepolitik *f*.
**énergie** *f* | energy; power || Energie *f*; Kraft *f* | **approvisionnement en ~** | supply (supplies) of energy || Energieversorgung *f* | **consommation d' ~** | energy consumption || Energieverbrauch *m* | **demande d' ~ ; besoins en ~** | energy demand || Energiebedarf *m* | **économies d' ~** | energy savings || Energieeinsparungen *pl* | **~ des marées** | tidal energy (power) || Gezeitenenergie | **politique de l' ~ ; politique énergétique** | energy policy || Energiepolitik *f* | **prix de l' ~ par unité** | unit price of energy || Preis pro Energieeinheit | **production d' ~** | energy production; power generation || Energieerzeugung *f* | **production d' ~ à partir de déchêts** | production of energy from waste || Energiegewinnung aus Abfällen | **sources nouvelles d' ~** | new sources of energy || neue Energiequellen | **vecteur d' ~** | energy-carrier; energy source || Energieträger *m*.
★ **~ éolienne** | wind power || Windkraft *f* | **~ géothermique** | geothermal energy || geothermale Energie | **~ nucléaire; ~ atomique** | nuclear (atomic) energy || Kernenergie | **~ s renouvelables** | renewable sources of energy || regenerierbare Energiequellen | **~ solaire** | solar energy (power) || Sonnenenergie; Sonnenkraft.
**énergique** *adj* | **en langage ~** | in strong language || in energischer Sprache | **en termes ~ s** | in strong terms; strongly worded || in energischen Ausdrücken; energisch abgefaßt.
**enfance** *f* | infancy || Kindheit *f*; Kindesalter *n* | **industrie dans son ~** | industry in infancy || Industrie *f* in den Kinderschuhen (in den Anfängen) |

**enfance** *f, suite*
  **préservation (protection) de l'** ~ | child (infant) welfare || Kinderfürsorge *f;* Kinderschutz *m* | **première** ~ ; **toute première** ~ | infancy || früheste Kindheit.
**enfant** *m* | child; infant || Kind *n* | **adoption d'un** ~ | adoption of a child; adoption || Annahme *f* an Kindesstatt; Adoption *f* | ~ **pris en adoption;** ~ **adoptif** | adopted (adoptive) child || angenommenes (an Kindesstatt angenommenes) (adoptiertes) Kind; Adoptivkind | **allocation pour** ~ **s** | children's (family) allowance || Kinderzulage *f* | ~ **à charge** | dependent child || unterhaltsberechtigtes Kind | **enlèvement (rapt) d'** ~ ; **vol d'un** ~ | child-stealing; kidnapping | Kindesentführung *f;* Kindesraub *m* | **exposition d'un** ~ | abandoning (exposure) of a child || Kindesaussetzung *f* | ~ **du premier lit** | child of the first marriage || Kind aus erster Ehe | ~ **né hors mariage** ①; ~ **illégitime** | illegitimate child | uneheliches (außereheliches) (außerehelich geborenes) Kind | ~ **né hors mariage** ② | child born out of wedlock || voreheliches Kind | **substitution d'** ~ | substitution of a child || Kindesunterschiebung *f.*
  ★ ~ **abandonné** | stray child || verwahrlostes Kind | ~ **adultérin;** ~ **né du (d'un) commerce adultérin** | child born of adulterous intercourse || im Ehebruch erzeugtes Kind | ~ **conçu** | child unborn (in womb) || Leibesfrucht *f* | ~ **né d'un commerce incestueux** | child born of incestuous intercourse || in Blutschande erzeugtes Kind | ~ **naturel** | illegitimate child || außereheliches (uneheliches) Kind | **reconnaissance d'** ~ **naturel** | affiliation || Anerkennung *f* der Vaterschaft eines unehelichen Kindes | ~ **légalement reconnu;** ~ **légitimé** | legitimated child || legitimiertes Kind | ~ **légitimé** | legitimated child || legitimiertes Kind | ~ **légitime** | legitimate child || eheliches Kind | ~ **mineur** | descendant of minor age; minor || minderjähriges Kind; minderjähriger Nachkomme *m* | ~ **mort-né** | still-born child || totgeborenes Kind | ~ **nouveau-né** | newly-born child || neugeborenes Kind | ~ **substitué** | substituted child || unterschobenes Kind | ~ **trouvé** | foundling || Findelkind; Findling *m.*
  ★ **contester la légitimité d'un** ~ | to contest the legitimacy of a child || die Ehelichkeit eines Kindes anfechten | ~ **à naître** | unborn child || ungeborenes Kind | **voler un** ~ | to kidnap a child || ein Kind rauben (entführen) | **sans** ~ **s** | childless; without issue (descendants) (children) || kinderlos; ohne Nachkommen (Kinder).
**enfantement** *m* | childbirth || Niederkunft *f;* Entbindung *f.*
**enfanter** *v* | to bear (to give birth to) a child || ein Kind zur Welt bringen.
**enfantin** *adj* | infantile || Kinds...; Kinder... | **classe** ~ **e** | infant class || Kinderschule *f.*
**enfermer** *v* | ~ **q. dans une cellule** | to confine sb. to a cell; to lock sb. up in a cell || jdn. in eine Zelle sperren (einsperren) | ~ **q. dans une prison** | to imprison sb. || jdn. ins Gefängnis sperren.
**enfreindre** *v* | ~ **la loi** | to infringe (to break) (to contravene) (to be contrary to) the law || das Gesetz verletzen (brechen); dem Gesetz zuwiderlaufen.
**engagé** *adj* | **actif (capital)** ~ ; **valeurs** ~ **es** | trading (working) (operating) capital (assets *pl* ) || Betriebskapital *n;* Betriebsvermögen *n;* Betriebsmittel *npl.*
**engageable** *adj* | to be pawned (pledged) || verpfändbar; zu verpfänden.
**engageant** *adj* | engaging; prepossessing; winning || verbindlich; anziehend; gewinnend.
**engagement** *m* Ⓐ [obligation] | engagement; commitment; liability; undertaking; contract; obligation || Verpflichtung *f;* Verbindlichkeit *f;* Vertrag *m;* Vertragsverpflichtung; vertragliche Bindung *f* | ~ **d'assistance** | obligation to give (to render) assistance || Beistandsverpflichtung | **contrat d'** ~ **des gens de l'équipage** | ship's articles *pl;* seaman's agreement || Heuervertrag | **crédits d'** ~ | appropriations for commitment; contract authorization || Verpflichtungsermächtigung *fpl* | ~ **d'honneur** | engagement by word of hono(u)r || Verpflichtung auf Ehrenwort | **offre sans** ~ | offer without engagement || freibleibendes Angebot *n;* freibleibende Offerte *f* | **règlement d'un** ~ | discharge of a liability || Erfüllung *f* einer Verbindlichkeit; Erfüllung (Einlösung *f* ) einer Verpflichtung.
  ★ ~ **de la caution** | bond || Bürgschaftserklärung *f* | ~ **de caution de bonne fin** | contract performance guarantee || Vertragserfüllungsgarantie *f* | ~ **cautionné** | bond || Garantieverpflichtung; Garantie *f* | ~ **contracté** | commitment entered into || eingegangene Verpflichtung | ~ **contractuel** | contractual commitment (engagement) || vertragliche Bindung (Verpflichtung); Vertragsverpflichtung | ~ **de dépenses** | commitment of funds (appropriations); commitment to incur expenditure || Mittelbindung | ~ **s éventuels** | contingent liabilities || bedingte (eventuell eintretende) Verbindlichkeiten *fpl* | ~ **financier** | financial commitment || finanzielle Verbindlichkeit | ~ **maximal** | maximum liability || maximale Verbindlichkeit | ~ **pris** | undertaking || übernommene (eingegangene) Verpflichtung | ~ **s sociaux** | social engagements || gesellschaftliche Verpflichtungen.
  ★ **comporter un** ~ | to imply a commitment || eine Verpflichtung mit einschließen | **contracter un** ~ | to incur (to undertake) (to contract) an obligation || eine Verbindlichkeit (Verpflichtung) eingehen | **faire face (faire honneur) (honorer) (satisfaire) à ses** ~ ; **tenir ses** ~ **s** | to meet (to fulfil) (to satisfy) (to keep) one's obligations (one's engagements) || seinen Verpflichtungen nachkommen; seine Verpflichtungen einhalten (einlösen) | **faire défaut à (manquer à) ses** ~ **s** | not to meet (to fail to meet) one's engagements (one's obligations) || seinen Verpflichtungen nicht nachkommen; seine Ver-

pflichtungen nicht einhalten | **prendre un** ~ ① | to enter into an engagement ‖ eine Verpflichtung übernehmen | **prendre un** ~ ② | to commit os. ‖ sich verpflichten; sich binden | **prendre l'** ~ **de faire qch.** | to undertake (to commit os.) to do sth. ‖ es übernehmen (sich verpflichten), etw. zu tun | **prendre l'** ~ **solennel** | to give a solemn undertaking ‖ die feierliche Verpflichtung übernehmen | **prendre des** ~ **s** | to contract liabilities ‖ Verpflichtungen eingehen | **sans** ~ | without engagement (obligation) (prejudice) ‖ ohne Verbindlichkeit; unverbindlich; ohne Obligo.

**engagement** *m* ⑥ [emploi] | employment ‖ Anstellung *f;* Einstellung *f.*

**engagement** *m* ⓒ [poste; situation] | engagement; appointment; post; position ‖ Stelle *f;* Stellung *f;* Posten *m* | **résilier (mettre à fin) l'** ~ **de q.** | to terminate sb.'s employment (contract of employment) ‖ das Dienstverhältnis von jdm. lösen.

**engagement** *m* ⓓ [immobilisation] | ~ **de capital** | tying up of capital (of funds) ‖ Festlegung *f* von Kapital (von Kapitalien).

**engagement** *m* ⓔ [mise en gage] | pledging; pawning; mortgaging ‖ Verpfändung *f;* Hingabe *f* als Pfand.

**engagement** *m* ⓕ [réservation] | booking; reservation ‖ Vorausbestellung *f;* Reservierung *f* | ~ **s de fret** | freight bookings ‖ Laderaum-Vorausbestellungen *fpl.*

**engager** *v* Ⓐ [lier] | ~ **q.** | to bind sb.; to be binding on (upon) sb.; to commit sb. ‖ jdn. binden; für jdn. bindend (verbindlich) sein | **s'** ~ | to engage os.; to bind os. ‖ sich binden; sich verpflichten | **s'** ~ **à faire qch.** | to undertake (to commit os.) to do sth. ‖ es übernehmen (sich verpflichten), etw. zu tun | **s'** ~ **par contrat à faire qch.** | to contract (to convenant) to do sth. ‖ sich vertraglich (durch Vertrag) verpflichten, etw. zu tun.
★ ~ **la société** | to enter into a commitment (to make an undertaking) on behalf of the company; to commit the company ‖ für die Gesellschaft verbindlich handeln; die Gesellschaft verpflichten | ~ **sa responsabilité personnelle** | to take (to assume) personal responsability ‖ die persönliche Verantwortung übernehmen | **ceci va** ~ **la responsabilité de Monsieur Y.** | this could make Mr. Y responsible (liable) ‖ die Verantwortung könnte bei Herrn Y. liegen | ~ **sa responsabilité disciplinaire et, éventuellement pécuniaire** | to be liable to disciplinary action and, possibly, required to make restitution ‖ disziplinarisch verantwortlich und gegebenenfalls zum Schadenersatz verpflichtet sein.

**engager** *v* Ⓑ [attacher à son service] | to engage; to employ ‖ anstellen; einstellen | ~ **un employé** | to engage an employee ‖ einen Angestellten engagieren.

**engager** *v* Ⓒ [immobiliser] | ~ **du capital** | to engage (to tie up) capital ‖ Kapital festlegen.

**engager** *v* Ⓓ [mettre en gage] | to pledge; to pawn; to mortgage ‖ verpfänden; zum Pfand geben | ~ **sa foi;** ~ **sa parole** | to plight one's faith; to pledge one's word ‖ sein Wort verpfänden.

**engager** *v* Ⓔ [entrer] | ~ **des négociations** | to enter into negotiations ‖ in Verhandlungen eintreten | ~ **des poursuites** | to institute proceedings ‖ eine Verfolgung einleiten | ~ **une procédure** | to initiate a procedure ‖ ein Verfahren einleiten | **s'** ~ **dans des spéculations hasardeuses** | to engage in risky speculations ‖ sich auf gewagte Spekulationen einlassen.

**enjoindre** *v* | to enjoin; to charge; to direct; to prescribe ‖ vorschreiben; anweisen | ~ **strictement à q. de faire qch.** | to give sb. strict injunction(s) to do sth. ‖ jdm. strenge Anweisung(en) geben, etw. zu tun; jdn. streng anweisen (jdm. genau vorschreiben), etw. zu tun.

**enlèvement** *m* Ⓐ | removing; removal; taking away ‖ Entfernung *f;* Wegnahme *f;* Wegnehmen *n.*

**enlèvement** *m* Ⓑ [rapt] | kidnapping ‖ Entführung *f* | ~ **de mineure** | abduction of a minor [of female sex] ‖ Entführung einer Minderjährigen *f.*

**enlèvement** *m* Ⓒ [prise] | collection; collecting; ‖ Abholen *n;* Abholung *f* | **district d'** ~ | collection district ‖ Abholbezirk *m* | **à domicile** | collection at residence ‖ Abholung in der Wohnung | ~ **de bagages à domicile** | collecting of luggage ‖ Gepäckabholung.

**enlever** *v* Ⓐ [emporter] | to remove; to take away ‖ entfernen; wegnehmen | ~ **un doute** | to remove a doubt ‖ einen Zweifel beheben (beseitigen) | ~ **un plomb** | to remove a seal ‖ eine Plombe abnehmen | ~ **des traces** | to remove traces ‖ Spuren beseitigen.

**enlever** *v* Ⓑ [emmener par violence] | to kidnap ‖ gewaltsam entführen | ~ **une mineure** | to abduct a minor ‖ eine Minderjährige entführen.

**enlever** *v* Ⓒ [voler] | to steal ‖ entwenden; stehlen.

**enleveur** *m* | abductor; kidnapper ‖ Entführer *m;* Kindsräuber *m.*

**enliassement** *m* | bundling ‖ Bündeln *n.*

**enliasser** *v* | ~ **des papiers** | to bundle papers; to tie papers into bundles ‖ Papiere bündeln (in Bündel schnüren).

**ennemi** *m* | enemy | Feind *m* | ~ **s à mort** | bitter enemies ‖ Todfeinde *mpl* | **risques d'** ~ **s** | enemy risk ‖ Feindrisiko *n* | ~ **s du pays** | [the] King's enemies ‖ Staatsfeinde *mpl.*

**ennemi** *adj* | enemy; hostile ‖ feindlich | **biens** ~ **s** | enemy property ‖ feindliches Eigentum *n* | **navire** ~ | enemy ship ‖ feindliches Schiff *n* | **pavillon** ~ | enemy flag ‖ feindliche Flagge *f* | **sujet d'un pays** ~ | alien enemy ‖ feindlicher Ausländer *m* | **port** ~ | enemy port ‖ feindlicher Hafen *m* | **être** ~ **avec q.** | to be on bad terms with sb. ‖ mit jdm. nicht auf gutem Fuße stehen.

**ennui** *m* | annoyance; trouble ‖ Ärgernis *n;* Störung *f* | **cause d'** ~ | cause of annoyance ‖ Ursache *f* der Störung | **attirer (créer) des** ~ **s à q.** | to cause sb. annoyance (difficulties) ‖ jdm. Ungelegenheiten

**ennui** *m, suite*
*fpl* (Schwierigkeiten *fpl*) bereiten | **s'attirer des ~ s avec la police** | to get into trouble with the police || Unannehmlichkeiten *fpl* mit der Polizei bekommen.

**énoncé** *m* | indication; statement || Angabe *f;* Darlegung *f* | **simple ~ des faits** | simple (mere) statement of facts || einfache Darstellung *f* des Sachverhalts.

**énoncer** *v* Ⓐ | to state; to set forth (out); to name || angeben; darlegen; ausführen.

**énoncer** *v* Ⓑ [déposer] | to depose; to state and depose || aussagen; eine Aussage machen | **~ faux** | to make a false deposition; to give false evidence || falsch aussagen; eine falsche Aussage machen.

**énonciation** *f* Ⓐ | statement || Angabe *f.*

**énonciation** *f* Ⓑ [déposition] | deposition || Aussage *f.*

**énonciations** *fpl* | statements; allegations || Vorbringen *n;* Darlegung *f* | **~ nouvelles** | fresh allegations || Vorbringen.

**énorme** *adj* | **crime ~** | heinous (outrageous) crime || scheußliches Verbrechen *n* | **perte ~** | grievous loss || schwerer Verlust *m* | **quantité ~** | enormous (immense) quantity || ungeheure Menge *f.*

**énormité** *f* | **~ d'un crime** | heinousness of a crime || Ungeheuerlichkeit *f* eines Verbrechens.

**enquérir** *v* | **s' ~ de qch.** | to inquire after sth. || sich nach etw. erkundigen | **s' ~ auprès de q. de qch.** | to seek information from sb. about sth. || sich bei jdm. über etw. erkundigen | **s' ~ du prix de qch.** | to ask (to inquire about) the price of sth. || sich nach dem Preis von etw. erkundigen.

**enquête** *f* Ⓐ | investigation; inquiry || Untersuchung *f;* Erhebung *f* | **~ sur un accident; ~ sur les accidents** | investigation of an accident (of accidents); accident investigation || Untersuchung eines Unfalls (von Unfällen); Unfalluntersuchung | **commission (conseil) d' ~** | court (board) (commission) (committee) of inquiry (of investigation); investigating committee || Untersuchungsausschuß *m;* Untersuchungskommission *f* | **~ d'ensemble** | general inquiry || Generalrecherche *f* | **ouverture d'une ~** | opening of an enquiry || Einleitung *f* einer Untersuchung.

★ **~ approfondie; ~ minutieuse** | thorough investigation || gründliche (genaue) (sorgfältige) Untersuchung | **~ policière** | police investigation || polizeiliche Untersuchung | **~ scientifique** | scientific investigation; piece of research || wissenschaftliche Untersuchung | **~ serrée** | close investigation || strenge Untersuchung.

★ **se livrer à une ~** | to hold (to conduct) an inquiry || eine Untersuchung durchführen | **ouvrir une ~** | to open an enquiry (an investigation) || eine Untersuchung einleiten | **~ de commodo et incommodo** | public (planning) enquiry into possible nuisance due to public works || offizielle Untersuchung bezüglich der aus öffentlichen Arbeiten (Bauvorhaben) möglicherweise resultierenden Einwirkungen | **~ parcellaire** | search into land rights || Feststellung der Eigentumsrechte (Eigentumstitel) | **~ de(s) prix** | price survey || Preiserhebung *f* | **~ publique** | public enquiry || öffentliche Untersuchung | **~ sur les revenus (salaires)** | earnings survey; survey of wages || Lohnerhebung *f;* Erhebung über die Löhne; Überprüfung der Löhne und Gehälter | **~ de sûreté** | security screening (check) || Sicherheitsüberprüfung *f* | **~ d'urbanisme** | planning enquiry || Überprüfung der Stadtplanung.

**enquête** *f* Ⓑ | hearing of witnesses [before trial] || Beweiserhebung *f* (Vernehmung *f* von Zeugen) [vor der Verhandlung].

**enquêter** *v* | **~ sur qch.** | to inquire into sth.; to make (to hold) an inquiry about sth. || etw. untersuchen.

**enquêteur** *m* | **commissaire ~** | investigating commissioner || Untersuchungskommissar *m* | **juge ~** | examining (investigating) magistrate || Untersuchungsrichter *m.*

**enragé** *adj* | **joueur ~** | inveterate gambler || unverbesserlicher Spieler *m.*

**enrayer** *v* | to stop; to check || hemmen; abstoppen | **~ la concurrence** | to check competition || der Konkurrenz Einhalt tun | **~ une crise** | to check a crisis || einer Krise Einhalt gebieten | **~ une grève** | to stop a strike || einen Streik zur Einstellung bringen | **~ un procès** | to stop a case || einen Prozeß einstellen | **~ la poussée (montée) des prix** | to stop (to check) (to halt) the rise in prices || den Preisauftrieb abstoppen.

**enregistrable** *adj* | recordable || eintragungsfähig; registrierfähig.

**enregistré** *adj* | **adresse abrégée ~ e** | registered abbreviated address || eingetragene Kurzanschrift *f* | **~ à l'étranger** | registered abroad || im Auslande eingetragen | **raison ~ e** | registered firm || eingetragene Firma *f* | **société ~ e** | incorporated company || eingetragene Gesellschaft *f.*

**enregistrement** *m* Ⓐ | registration; registry; entering; entry; entry in a register; recording; record; inscription || Eintragung *f;* Eintrag *m;* Eintragung in ein Register; Registrierung *f;* Protokollierung *f;* Buchung *f* | **l'administration de l' ~** | the registry (record) office; the registry || die Registerbehörden *fpl* | **bureau d' ~** | registration (registry) office || Registeramt *n;* Register *n* | **certificat d' ~** | certificate of entry || Eintragungsbescheinigung *f* | **~ d'une compagnie; ~ d'une société** | incorporation of a company || Errichtung *f* und Eintragung einer Gesellschaft | **droit d' ~** ① | fee for registration; registration fee || Eintragungsgebühr *f;* Registrierungsgebühr | **droit d' ~** ② | booking fee || Vorausbestellgebühr *f* | **frais d' ~** | registration cost (costs) (expenses) || Eintragungskosten *pl* | **marge d' ~** | filing margin || Heftrand *m* | **mention d' ~** | note of entry || Eintragungsvermerk *m* | **refus d' ~** | refusal to register || Versagung *f* (Ablehnung *f*) der Eintragung.

**enregistrement** *m* Ⓑ [le service d' ~] | **l' ~** | the regis-

ter (registry) (record) office; the registry ‖ die Registerbehörde(n) *fpl;* das Registeramt.
**enregistrement** *m* ⓒ | **l'** ~ | the wills and probate department ‖ das Nachlaßgericht.
**enregistrement** *m* ⓓ [~ **des bagages**] | booking (registration) of the luggage ‖ Gepäckaufgabe *f* | ~ **direct des bagages** | through registration of luggage ‖ Gepäckaufgabe zur durchgehenden Beförderung.
**enregistrement** *m* ⓔ [bureau d' ~ à la gare] | booking office ‖ Gepäckaufgabe *f;* Gepäckabfertigung *f.*
**enregistrer** *v* Ⓐ | to register; to record; to enter ‖ eintragen; registrieren; zur Eintragung bringen | ~ **un acte** | to register a deed ‖ eine Urkunde eintragen (durch Eintragung vollziehen) | ~ **une commande** | to book an order ‖ einen Auftrag buchen | ~ **une naissance** | to register a birth ‖ eine Geburt (einen Geburtsfall) eintragen.
**enregistrer** *v* Ⓑ [faire ~] | ~ **un acte** | to file a deed for registration ‖ eine Urkunde zwecks Eintragung einreichen | ~ **(faire ~) des obligations** [au nom de q.] | to register bonds [in sb.'s name] ‖ Obligationen [auf jds. Namen] eintragen (eintragen lassen) | **faire ~ une raison** | to register a firm; to have a firm registered ‖ eine Firma eintragen (eintragen lassen) | **faire ~ qch.** | to report sth. for registration; to have sth. registered ‖ etw. zur Eintragung anmelden; etw. eintragen lassen.
**enregistrer** *v* Ⓒ | to book ‖ aufgeben | ~ **des bagages** | to register (to book) luggage ‖ Gepäck aufgeben.
**enregistrer** *v* Ⓓ [accuser] | to show ‖ aufweisen | ~ **un recul** | to show a setback ‖ einen Rückschlag aufweisen (zu verzeichnen haben).
**enregistreur** *m* Ⓐ | registrar ‖ Registerführer *m;* Registerbeamter *m.*
**enregistreur** *m* Ⓑ [appareil] | [automatic] recording instrument; recorder ‖ [automatischer] Registrierapparat *m.*
**enrichi** *m* | new-rich; parvenu ‖ Neureich *m;* Emporkömmling *m.*
**enrichi** *part* | **être ~ sans cause** | to have an unjustified gain ‖ ungerechtfertigt bereichert sein.
**enrichir** *v* | to enrich; to make [sb.] wealthy ‖ bereichern; reich machen | **s'** ~ ① | to get (to grow) rich (richer); to make money; to thrive ‖ reich werden | **s'** ~ ② | to enrich os. ‖ sich bereichern | **s' ~ aux dépens d'autrui** | to enrich os. at the expense of others ‖ sich auf Kosten anderer bereichern | ~ **une langue** | to enrich a language ‖ eine Sprache bereichern.
**enrichissement** *m* | enrichment ‖ Bereicherung *f* | ~ **sans cause;** ~ **non justifié;** ~ **indu;** ~ **injuste** | unjust (unjustified) gain ‖ ungerechtfertigte Bereicherung | **action d' ~ sans cause; action pour cause d' ~ illégitime** | action for the return (restoration) of unjustified gain ‖ Klage *f* aus ungerechtfertigter Bereicherung; Klage auf Herausgabe der ungerechtfertigten Bereicherung; Bereicherungsklage.

**enrôlement** *m* Ⓐ [inscription sur le rôle] | enrolment ‖ Anwerben *n;* Anwerbung *f;* Eintragung *f* in die Werbeliste.
**enrôlement** *m* Ⓑ [engagement] | enlistment ‖ Einstellung *f.*
**enrôler** *v* Ⓐ [inscrire sur le rôle] | to enrol ‖ in die Werbeliste eintragen | **s'** ~ | to enrol os. ‖ sich anwerben lassen; eintreten.
**enrôler** *v* Ⓑ [engager] | to enlist ‖ einstellen.
**enseignable** *adj* | teachable ‖ zum Unterricht geeignet.
**ensemble** *m* | **l'** ~ | the whole; the entirety ‖ das Ganze; die Gesamtheit | ~ **des actifs nets** | total net assets ‖ Gesamtnettowert *m* der Aktiven | ~ **de choses** | aggregate (entirety) of things ‖ Sachinbegriff *m* | **l' ~ de l'économie** | the whole economy; the economy as a whole ‖ die Gesamtwirtschaft; die gesamte Volkswirtschaft | **enquête d' ~** | general inquiry ‖ Generalrecherche *f* | **impression d' ~** | overall impression ‖ Gesamteindruck *m* | **peine d' ~** | aggregate penalty ‖ Gesamtstrafe *f* | **prix d' ~** | total (inclusive) price ‖ Gesamtpreis *m* | **rendement d' ~** | aggregate output ‖ Gesamtleistung *f* | **la situation dans son ~** | the situation as a whole ‖ die Situation als Ganzes (in ihrer Gesamtheit) | **le tableau d' ~** | the overall picture ‖ das Gesamtbild | **dans l' ~** | as a whole; on the whole ‖ als Ganzes; gesamthaft [S] | **agir d' ~ avec q.** | to act in concert with sb. ‖ mit jdm. einvernehmlich (im Einvernehmen) handeln; mit jdm. gemeinsam handeln (vorgehen).
**ensemble** *adv* | together ‖ zusammen | **vivre ~** | to live together ‖ zusammenleben.
**entaché** *adj* Ⓐ | **réputation ~e** | tarnished (tainted) reputation ‖ befleckter Ruf *m* | ~ **de vices** | defective ‖ mit Mängeln (mit Fehlern) behaftet; mangelhaft.
**entaché** *adj* Ⓑ | **acte ~ de nullité** | transaction which may be vitiated ‖ mit einem Nichtigkeitsmangel behaftetes Rechtsgeschäft *n* | **transaction ~e de fraude** | fraudulent transaction ‖ betrügerisches Rechtsgeschäft *n* | **acte ~ d'un vice radical** | transaction vitiated by a fundamental flaw ‖ infolge eines wesentlichen Mangels nichtiges Rechtsgeschäft.
**entamer** *v* Ⓐ [porter atteinte] | ~ **la réputation de q.** | to cast a slur (to cast doubt) on sb.'s reputation ‖ jds. Ruf antasten (in Zweifel ziehen).
**entamer** *v* Ⓑ [commencer] | ~ **une affaire** | to initiate a matter (a deal) ‖ eine Sache einleiten | ~ **des négociations** | to open negotiations ‖ Verhandlungen einleiten (anknüpfen) | ~ **des poursuites contre q.** | to start (to initiate) proceedings against sb. ‖ gegen jdn. ein Verfahren einleiten | ~ **un procès** | to commence a lawsuit ‖ einen Prozeß anfangen | ~ **des relations avec q.** | to enter into relations with sb. ‖ mit jdm. in Beziehungen treten.
**entamer** *v* Ⓒ; ~ **son capital;** ~ **ses capitaux** | to break into (to begin to use) one's capital ‖ sein Kapital (sein Vermögen) angreifen.

**entassement** *m* | accumulation || Ansammlung *f*.
**entasser** *v* | to amass; to accumulate || ansammeln; anhäufen.
**entendement** *m* Ⓐ [intelligence] | understanding; comprehension; intelligence || Verständnis *n;* Intelligenz *f* | **aveugler l'** ~ | to obscure the understanding || das Einvernehmen trüben.
**entendement** *m* Ⓑ [jugement] | judgment || Urteilskraft *f*.
**entendre** *v* Ⓐ | ~ **q.** | to hear sb.; to give sb. a hearing || jdn. anhören; jdm. Gehör schenken | ~ **raison** | to listen to reason || auf Vernunftgründe hören | **faire** ~ **raison à q.** | to bring sb. to reason || jdn. zur Vernunft bringen.
**entendre** *v* Ⓑ [en audience] | ~ **une cause** | to hear a case || eine Sache (über eine Sache) verhandeln.
**entendre** *v* Ⓒ [recevoir le témoignage] | ~ **q. sous la foi de serment** | to cross-examine sb. under oath || jdn. eidlich (unter Eid) vernehmen | ~ **un témoin** | to hear a witness || einen Zeugen vernehmen.
**entendre** *v* Ⓓ [interpréter] | **les prix s'entendent nets** | the prices are net || die Preise verstehen sich netto.
**entendre** *v* Ⓔ [connaître parfaitement] | **s'** ~ **à faire qch.** | to know, how to do sth. || sich darauf verstehen, wie etw. zu machen ist | **s'** ~ **aux affaires** | to understand business || sich aufs Geschäft verstehen.
**entendre** *v* Ⓕ [se mettre d'accord] | **s'** ~ **avec q.** | to come to an understanding (to an agreement) with sb. || sich mit jdm. verständigen; mit jdm. zu einer Verständigung kommen.
**entendu** *part* | **les parties** ~ **es** | after hearing legal arguments || nach Anhörung (nach dem Sachvortrag) der Parteien.
**entendu** *adj* Ⓐ [compris] | **bien** ~ | well understood || wohlverstanden.
**entendu** *adj* Ⓑ [convenu] | understood || übereingekommen.
**entente** *f* Ⓐ [bon accord] | understanding; agreement || Einverständnis *n;* Einigung *f* | ~ **à l'amiable** | friendly understanding (arrangement) || gütliche Verständigung *f* (Einigung) | **à défaut d'** ~ | failing agreement || mangels Einigung | **esprit d'** ~ | spirit of mutual understanding || Geist *m* der gegenseitigen Verständigung | **més** ~ | disagreement || Uneinigkeit *f* | **après** ~ **avec** | in agreement with || im Einvernehmen mit.
**entente** *m* Ⓑ [intelligence] | **avoir l'** ~ **de qch.** | to understand sth. || sich auf etw. verstehen | **avoir l'** ~ **des affaires** | to be a good business man || ein guter Geschäftsmann sein.
**entente** *s* Ⓒ [interpretation] | meaning || Bedeutung *f* | **à double** ~ | with a double meaning || doppelsinnig.
**Entente** *f* Ⓓ [alliance] | ~ **cordiale** | cordial understanding || herzliches Einvernehmen *n*.
**entérinement** *m* [ratification par un jugement] | ratification; confirmation || gerichtliche Bestätigung *f*.
**entériner** *v* [ratifier par un jugement] | to ratify; to confirm || gerichtlich bestätigen.

**enterrement** *m* | interment; burial; funeral || Beerdigung *f;* Begräbnis *n;* Bestattung *f* | **assister à l'** ~ | to attend the funeral || an dem Leichenbegängnis teilnehmen.
**en-tête** *m* | ~ **de facture** | heading of a bill; billhead (heading) || Kopf *m* der (einer) Rechnung; Kopf eines Rechnungsvordrucks | ~ **de (d'une) lettre** | head (heading) of a letter; letter-head (heading) || Kopf des (eines) Briefes; Briefkopf | **papier à** ~ | headed notepaper (stationery) || Briefbogen *m* mit Kopf.
**entêté** *adj* | obstinate || hartnäckig.
**entêtement** *m* | obstinacy; persistency || Hartnäckigkeit *f*.
**entêter** *v* | **s'** ~ **dans une opinion** | to persist in an opinion || hartnäckig auf seiner Meinung beharren.
**entier** *m* | entirety || Vollständigkeit *f* | **en** ~ | in full; fully; entirely; wholly; completely; totally || vollständig; unverkürzt; völlig; gänzlich; vollends | **nom en** ~ | name in full || Name *m* voll ausgeschrieben; voll ausgeschriebener Name | **restitution en** ~ **(en l'état antérieur)** | restitution; reinstatement || Wiedereinsetzung *f* in den vorigen Stand.
**entier** *adj* | **avoir l'** ~ **ère direction de qch.** | to have complete charge of sth. || die Leitung von etw. vollständig in der Hand haben | **le monde** ~ | the whole world || die ganze Welt | **paie** ~ **ère; solde** ~ **ère** | full pay || volle Bezahlung *f;* volles Gehalt *n* | **congé à paie (solde)** ~ **ère** | full-pay leave || Beurlaubung *f* mit vollem Gehalt | **payer place** ~ **ère** | to pay full fare || den vollen Preis zahlen | **la population** ~ **ère** | the entire population || die Gesamtbevölkerung | **rente** ~ **ère** | full pension || Vollpension *f* | **valeur** ~ **ère** | full value || voller Wert.
**entièrement** *adv* | entirely; fully; wholly; completely || vollständig; gänzlich; voll und ganz | **actions** ~ **libérées** | fully paid (paid-up) shares || voll eingezahlte Aktien *fpl* | **capital** ~ **versé** | fully paid (paid-up) capital; capital paid in full || voll eingezahltes Kapital *n* | ~ **nanti** | fully secured || voll gedeckt | **être** ~ **d'accord avec qch.** | to agree entirely with sth. || mit etw. vollständig einverstanden sein.
**entièreté** *f* | entireness; entirety; totality || Gesamtheit *f*.
**entraccorder** *v* | **s'** ~ | to agree together || sich miteinander verständigen.
**entraccuser** *v* | **s'** ~ | to accuse one another || sich gegenseitig beschuldigen.
**entraide** *f* | mutual aid; relief work || gegenseitige Hilfe *f;* Hilfswerk *n* | ~ **d'hiver** | winter relief (relief work) (relief fund) || Winterhilfe; Winterhilfswerk.
**entraider** *v* | **s'** ~ | to help (to aid) one another || sich gegenseitig helfen (unterstützen).
**entrain** *m* | buoyancy; liveliness || Lebenskraft *f*.
**entraîner** *v* | ~ **qch.** | to have (to produce) sth. as a consequence; to bring sth. about; to entail sth. || etw. nach sich ziehen; etw. mit sich bringen; etw.

zur Folge haben | ~ **des conséquences** | to be followed by consequences || Folgen *fpl* (Konsequenzen *fpl*) haben (nach sich ziehen) | ~ **des conséquences dommageables** | to entail harmful consequences || nachteilige Folgen haben; sich nachteilig auswirken | ~ **q. dans une conspiration** | to draw sb. into a conspiracy || jdn. in eine Verschwörung (in ein Komplott) mit hineinziehen | ~ **de la dépense** | to involve expense (expenditure) || Ausgaben *fpl* zur Folge haben | ~ **de fortes dépenses** | to entail large expenditure || große Ausgaben verursachen | ~ **des répercussions** | to have repercussions || Rückwirkungen *fpl* auslösen (zur Folge haben).
**entravant** *adj* | impeding; hampering || hindernd.
**entrave** *f* | impediment; hindrance || Hindernis *n* | ~**s au commerce** | trade barriers (restrictions); restrictions of commerce; restrictive trade practices || Handelsbeschränkungen *fpl;* Behinderung *f* des Handels | **élimination des** ~**s au commerce** | reduction of trade barriers || Abbau *m* (Beseitigung *f*) der Handelsschranken | **éliminer les** ~**s au commerce** | to eliminate trade barriers || Handelsschranken *fpl* beseitigen | ~**s d'ordre législatif** | legal obstacles || gesetzliche Hindernisse (Hinderungsgründe) | ~ **(** ~ **s) au libre exercice des cultes** | impediment to the free exercice of religion || Behinderung *f* der freien Religionsausübung | ~ **à la liberté de la presse** | restriction of the freedom of the press || Behinderung *f* (Einschränkung *f*) der Pressefreiheit | ~ **à la liberté de travail** | impediment to free activité; impeding the liberty to work || Behinderung *f* der Freiheit der Betätigung (der Betätigungsfreiheit) | ~**s à la procédure;** ~ **s au procès** | protraction of the proceedings || Prozeßverschleppung *f* | ~**s techniques aux échanges** | technical barriers to trade || technische Handelshemmnisse *npl.*
**entraver** *v* | to impede; to interfere with || behindern; hindern | ~ **la circulation** | to hold up (to impede) traffic || den Verkehr aufhalten (behindern) | ~ **le cours de la justice** | to interfere with the course of justice || der Gerechtigkeit in den Arm fallen | ~ **la marche des affaires** | to interfere with the course of business || den Gang der Geschäfte aufhalten | ~ **la procédure;** ~ **le procès** | to delay the proceedings || das Verfahren aufhalten; den Prozeß verschleppen.
**entrée** *f* Ⓐ | entry; entrance || Eintritt *m;* Eintreten *n* | **billet (carte) d'** ~ | admission (entrance) card (ticket) || Eintrittskarte *f;* Einlaßkarte | **billet d'** ~ **en gare** | platform ticket || Bahnsteigkarte | «~ **interdite**»; «**Kein Eingang**» | ~ **libre** | admission free || Eintritt frei; freier Eintritt | **avoir** ~ **libre à qch.** | to have free admission to sth. || zu etw. freien Zutritt haben | **avoir ses** ~**s chez q.** | to have admittance (access) to sb. || zu jdm. Zutritt haben | **forcer l'** ~ **de qch.** | to force an entry into sth. || den Eintritt in etw. erzwingen | **obtenir l'** ~ **de qch.** | to gain admission to sth. || zu etw. Zutritt erlangen; sich zu etw. Zutritt (Eintritt) verschaffen.
**entrée** *f* Ⓑ | **âge d'** ~ | age of entry || Eintrittsalter *n* | ~ **d'un associé** ① | admission (reception) of a partner || Aufnahme *f* eines Gesellschafters (eines Teilhabers) | ~ **d'un associé** ② | entering of a partner || Eintritt *m* eines Teilhabers (eines Gesellschafters) | ~ **au barreau** | admission to the Bar || Zulassung *f* zur Rechtsanwaltschaft | **serment d'** ~ **en charge** | oath of office; official oath || Amtseid *m;* Diensteid | ~ **de (des) commandes** | receipt (coming in) of orders || Eingang *m* der (von) Bestellungen (von Aufträgen); Bestellungseingang *m* | ~**s en carnet de commandes** | orders received || Auftragseingänge *mpl;* Bestelleingänge | **date (jour) d'** ~ | date (day) of entry || Eintrittsdatum *n;* Eintrittstag *m* | **examen d'** ~ | entrance examination; examination for admission || Aufnahmeprüfung *f;* Zulassungsprüfung | ~ **en fonctions;** ~ **en service** | entering (entrance) upon one's duties; entrance into (accession to) office || Diensttritt *m;* Amtsantritt *m;* Diensteintritt *m;* Amtsübernahme *f* | ~ **en guerre** | entering the war || Eintritt *m* in den Krieg; Kriegseintritt | ~ **en jouissance** | date from which interest is payable (begins to run) || Beginn *m* des Zinsgenusses | ~ **en jouissance (en possession) du (d'un) patrimoine** | accession to an estate || Antritt *m* der Erbschaft; Erbschaftsantritt | **permis d'** ~ | entry permit || Zulassungsschein *m* | ~ **en possession** ① | gaining possession; entry || Erwerb *m* (Erlangung *f*) des Besitzes; Besitzerlangung *f* | ~ **en possession** ② | taking possession || Besitzergreifung *f;* Inbesitznahme *f* | ~ **en vacances** | breaking up for holidays || Ferienbeginn *m* | ~ **en valeur** | coming into value; value as at . . . || «Wert vom . . .» | **date d'** ~ **en valeur** | value date || Werttag *m* | ~ **en vigueur** | coming into effect (into force); entry into effect || Inkrafttreten *n;* Wirksamwerden *n.*
**entrée** *f* Ⓒ [prix d' ~] | entrance fee; door (gate) money || Eintrittsgeld *n;* Einlaßgeld; Eintritt *m.*
**entrée** *f* Ⓓ [droit d' ~] | entrance (admission) fee || Aufnahmegebühr *f* | **payer son** ~ **(ses** ~ **s)** | to pay one's admission (admission fee) || seine Aufnahme (seine Aufnahmegebühr) bezahlen.
**entrée** *f* Ⓔ [inscription] | entry; entering a record || Buchung *f;* Eintrag *m;* Eintragung *f;* Verbuchung *f.*
**entrée** *f* Ⓕ [importation] | importation; import || Einfuhr *f;* Import *m* | ~ **sous acquit-à-caution** | entry under bond || Einfuhr unter Zollverschluß (unter Zollvormerkschein) | ~ **en douane** | clearance (clearing) (entry) inwards; dutiable (duty-paid) entry || Einfuhr unter Verzollung; zollpflichtige (verzollte) Einfuhr | **déclaration d'** ~ **(d'** ~ **en douane)** | declaration (entry) inwards; bill of entry || Einfuhrerklärung *f;* Zolleinfuhrdeklaration *f* | **permis d'** ~**;** ~ **d'importation** | import permit (license); permit of import || Einfuhrgenehmigung *f;* Einfuhrbewilligung *f;* Einfuhrlizenz *f* | **prohibi-**

**entrée** *f* Ⓕ *suite*
  **tion d'** ~ | embargo on importation (on imports); import embargo || Einfuhrverbot *n;* Einfuhrsperre *f* | **faire l'** ~ **en douane** | to enter inwards || zum Einfuhrzoll deklarieren.
**entrée** *f* Ⓖ [droit de douane] | import duty; duty on importation || Einfuhrzoll *m;* Eingangszoll.
**entrée** *f* Ⓗ [recette] | receipt | Eingang *m;* Einnahme *f* | ~ **s de caisse** | cash receipts (takings) || Bareinnahmen *fpl;* Bareingänge *mpl;* Kasseneinnahmen | ~ **s et sorties de caisse** | cash receipts and payments || Bareingänge und Barausgänge.
**entremetteur** *m* Ⓐ [intermédiaire] | intermediary; middleman || Vermittler *m;* Mittelsmann *m;* Mittelsperson *f.*
**entremetteur** *m* Ⓑ [conciliateur] | mediator; conciliator | Unterhändler *m;* Schlichter *m.*
**entremettre** *v* Ⓐ [s'interposer] | **s'** ~ | to intervene || dazwischentreten; sich einschalten | **s'** ~ **dans une affaire** | to act as a middleman (as intermediary) (as go-between) in an affair || in einer Sache (bei einem Geschäft) als Mittelsmann (als Mittelsperson) auftreten.
**entremettre** *v* Ⓑ [agir en médiateur] | **s'** ~ | to mediate; to act as mediator || vermittelnd; sich vermittelnd einschalten; schlichten | **s'** ~ **dans une querelle** | to intervene in a dispute (in a quarrel) || in einem Streit als Vermittler (als Schlichter) auftreten.
**entremise** *f* Ⓐ | interposition; intervention; agency; medium || Dazwischentreten *n;* Eingreifen *n* | **l'** ~ **de q.** | through sb.'s good offices; through the medium (instrumentality) (agency) of sb. || durch jds. Vermittlung.
**entremise** *f* Ⓑ | mediation || Vermittlung *f;* Schlichtung *f.*
**entrepont** *m* | between-decks || Zwischendeck *n* | **passager d'** ~ | steerage passenger || Zwischendeckspassagier *m.*
**entreposage** *m* Ⓐ | storing; storage; warehousing || Lagerung *f;* Einlagerung *f* | ~ **de marchandises** | depositing (storing) of goods || Einlagerung (Einlagern *n*) von Waren | **taxe d'** ~ | storage fee (charge); storage || Lagergebühr *f;* Einlagerungsgebühr *f;* Zwischenlagerungsgebühr.
**entreposage** *m* Ⓑ [mise en entrepôt] | storing (warehousing) in a bonded warehouse; bonding || Einlagerung *f* im Zollager (im Zollschuppen) (unter Zollverschluß) | **droits (frais) d'** ~ | warehouse charges || Kosten *pl* (Gebühren *fpl*) der Einlagerung im Zollager | **à l'** ~ ; **en** ~ | in bond; bonded || unter Zollverschluß; unter zollamtlichem Verschluß.
**entreposé** *adj* | in bond; bonded || unter Zollverschluß; unter zollamtlichem Verschluß | **marchandises** ~ **es** | bonded goods || Waren *fpl* unter Zollverschluß.
**entreposer** *v* Ⓐ [emmagasiner] | to store; to warehouse || einlagern; auf Lager bringen (nehmen).
**entreposer** *v* Ⓑ [mettre en entrepôt] | to bond; to put in bond; to put (to place) into bonded warehouse; to warehouse || unter Zollverschluß geben (nehmen) (einlagern).
**entreposeur** *m* Ⓐ | warehouse keeper; storekeeper || Lagerhalter *m;* Lagerverwalter *m.*
**entreposeur** *m* Ⓑ | keeper of a bonded store (warehouse) || Verwalter *m* eines Zollagers.
**entrepositaire** *m* | bonder || Einlagerer *m.*
**entrepôt** *m* Ⓐ | warehouse; store; depository || Lager *n;* Lagerhaus *n;* Niederlage *f;* Warenniederlage | **certificat d'** ~ | warehouse certificate (receipt) (warrant) || Lagerschein *m* | **commerce d'** ~ | warehousing business || Lagergeschäft *n* | **frais d'** ~ | warehouse charges; warehousing costs; storage || Lagerkosten *pl;* Lagergebühren *fpl;* Lagergeld *n* | **triage à l'** ~ | sorting at the warehouse || Lagerhaussortierung *f.*
**entrepôt** *m* Ⓑ [ ~ de (de la) douane; ~ douanier; ~ légal] | bonded warehouse (store); customs warehouse (depot) || Zollager *n;* Zollfreilager; Zollniederlage *f;* Zollschuppen *m* | **déclaration d'** ~ ; **déclaration d'entrée (de mise) en** ~ | warehousing entry; entry for warehousing || Erklärung *f* zwecks Einlagerung im Zollfreilager; Einfuhrdeklaration *f* zwecks Einfuhr unter Zollverschluß | **marchandises en (d')** ~ | goods (merchandise) in bond; bonded goods || Waren *fpl* (Güter *npl*) unter Zollverschluß | **mettre des marchandises en** ~ **(à l'** ~ **)** | to put (to place) goods into bonded warehouse (in bond); to bond goods || Waren unter Zollverschluß bringen (einlagern) | **mise en** ~ | placing in bond; warehousing || Verbringung *f* unter Zollverschluß | **port d'** ~ | warehousing port || Hafen *m* mit Zollfreilager; Transithafen | **permis de sortie d'** ~ | warehouse keeper's order || Lagerabgangsschein *m;* Zollfreigabeschein | **système (régime) de l'** ~ ; **système des** ~ **s** | warehousing system || Einfuhr *f* unter Zollverschluß | **vente en** ~ | sale in bonded warehouse || Verkauf *m* ab Zollager (ab Zollfreilager) | **à prendre en** ~ | ex warehouse; ex bonded warehouse || ab Zollager; ab Zollfreilager | **à l'** ~ ; **en** ~ | in bond; in bonded warehouse || unter Zollverschluß.
**entreprenable** *adj* [praticable; exécutable] | practicable; feasible || praktisch durchführbar.
**entreprenant** *adj* | enterprising; venturesome; of enterprise || unternehmend; unternehmungslustig | **esprit** ~ | enterprising spirit; spirit of enterprise | initiative || Unternehmungsgeist *m;* Unternehmungslust *f.*
**entreprendre** *v* Ⓐ | to undertake; to contract; to take in hand || übernehmen; unternehmen; in die Hand nehmen | ~ **un commerce** | to start (to embark on) a business || ein Geschäft anfangen | **liberté d'** ~ | freedom of enterprise || Unternehmungsfreiheit *f* | ~ **des travaux** | to undertake (to contract for) works || Arbeiten übernehmen | ~ **un voyage** | to undertake a journey || eine Reise unternehmen | ~ **de faire qch.** | to undertake to do sth. || es übernehmen, etw. zu tun.

**entreprendre** *v* Ⓑ [usurper] | ~ **sur les droits de q.** | to encroach on (upon) sb.'s rights ‖ in jds. Rechte übergreifen.
**entrepreneur** *m* | contractor ‖ Unternehmer *m* | ~ **de (en) bâtiments**; ~ **de constructions** | building contractor ‖ Bauunternehmer | ~ **de chargement** | freight contractor ‖ Spediteur *m;* Befrachter *m;* Verfrachter *m* | ~ **en déménagements** | removal contractor; furniture remover ‖ Spediteur *m* [für Umzüge] | ~ **du gouvernement**; ~ **de travaux publics** | contractor to the Government; government contractor ‖ Unternehmer von Staatsaufträgen; Übernehmer von öffentlichen Aufträgen | ~ **d'industrie** | manufacturer; industrialist ‖ Industrieunternehmer; Fabrikunternehmer | ~ **en maçonnerie** | master mason ‖ Maurermeister *m* | ~ **de marine** | ship chandler ‖ Lieferant *m* von Schiffszubehör | ~ **de pompes funèbres** | undertaker ‖ Leichenbestatter *m;* Beerdigungsunternehmer | ~ **s de publicité** | advertising contractors ‖ Werbebüro *n;* Reklamebüro | ~ **de quai** | wharfinger ‖ Unternehmer von Lade- und Entladeeinrichtungen und von Lagerhallen in einem Hafen | ~ **de remorquage** | towage contractor ‖ Schleppschifffahrtsunternehmer | ~ **de roulage** ①; ~ **de transports** ① | cartage (haulage) contractor ‖ Rollfuhrunternehmer | ~ **de roulage** ②; ~ **de transports** ② | forwarding (shipping) agent; carrier ‖ Beförderungsunternehmer; Spediteur *m;* Transportunternehmer | ~ **de roulages (transports) publics** | common carrier ‖ öffentlicher Frachtführer *m;* öffentliches Verkehrsunternehmen *n* | **syndicat d' ~ s; syndicat professionnel des ~ s** | trade association ‖ Unternehmerverband *m.*
**entrepreneuse** *f* | contractor ‖ Unternehmerin *f.*
**entreprise** *f* Ⓐ [action d'entreprendre] | undertaking; contracting ‖ Übernahme *f;* Übernehmen *n* | **contrat d' ~** ① | contract for work; contract ‖ Unternehmervertrag *m;* Werkvertrag | **contrat d' ~** ② | builder's contract ‖ Bauvertrag *m* | **l' ~ d'une tâche** | the undertaking of a task ‖ die Übernahme einer Aufgabe | **travail à l' ~** | contract work; work by (on) contract ‖ im Werkvertrag vergebene (übernommene) Arbeit *f* | ~ **de travaux publics** | contract (contracting) for public works ‖ Übernahme *f* öffentlicher Arbeiten (Aufträge).
★ **mettre un travail à l' ~** | to put work out on contract ‖ eine Arbeit im Werkvertrag vergeben | **à l' ~; par** ~ | by (on) contract ‖ im Werkvertrag.
**entreprise** *f* Ⓑ [établissement] | enterprise; undertaking; establishment; business ‖ Unternehmen *n;* Unternehmung *f;* Betrieb *m;* Geschäft *n* | **association d' ~ s** | association of enterprises ‖ Vereinigung *f* (Verband *m*) von Unternehmen | ~ **d'assurance** | insurance enterprise (company) (business) ‖ Versicherungsgesellschaft *f;* Versicherungsanstalt *f* | ~ **en bâtiments**; ~ **de construction** | builders' enterprise; building contractors *pl* | Bauunternehmen *n;* Baugeschäft *n* | **catégorie d' ~ s** | business group ‖ Unternehmerklasse *f* | **chef d' ~** | managing director; business (operating) manager; company director ‖ Betriebsleiter *m;* Betriebsführer *m;* Geschäftsführer; Direktor *m* einer Gesellschaft | **comité (conseil) d' ~** | shop committee (council) ‖ Betriebsausschuß *m;* Betriebsrat *m* | **coopérative d' ~ s** | manufacturers' cooperative ‖ Unternehmergenossenschaft *f* | **déclaration d' ~** | registration of a business ‖ Betriebsanmeldung *f* | **direction de l' ~** | factory management ‖ Fabrikleitung *f;* Werksleitung | ~ **de fabrication** | manufacturing plant ‖ Fabrikationsbetrieb *m;* Produktionsbetrieb *m* | **gestion d' ~ s** | business management ‖ Betriebsführung *f;* Unternehmensführung | **gestion d'une ~** | management of a business (of a firm) ‖ Leitung *f* (Führung *f*) eines Geschäfts (eines Unternehmens) | **inscription d'une ~ (de l' ~ )** | registration of a (of the) firm ‖ Eintragung *f* einer (der) Firma; Firmeneintragung | **liberté d' ~** | freedom of enterprise (of contract) ‖ Unternehmungsfreiheit *f* | **liste des ~ s** | list of enterprises ‖ Betriebsverzeichnis *n* | **~ -membre** | member firm ‖ Mitgliedsbetrieb *m* | **modernisation d'une ~** | modernising of an enterprise ‖ Modernisierung *f* eines Unternehmens | ~ **de navigation** | shipping concern ‖ Schiffahrtsunternehmen *n* | **petites et moyennes ~ s; PME** | small and medium-sized businesses ‖ Klein- und Mittelbetriebe *mpl;* Mittelstand *m;* die mittelständischen Unternehmen | ~ **de pompes funèbres** | undertaker's business ‖ Bestattungsunternehmen; Beerdigungsunternehmen | **radiation d'une ~ (de l' ~ )** | cancellation of a firm ‖ Löschung *f* einer (der) Firma; Firmenlöschung | ~ **de transport** | transport (carrier's) business ‖ Beförderungsunternehmen; Transportunternehmen | ~ **de transports publics** | common carrier(s) ‖ öffentliches Verkehrsunternehmen; öffentliche Verkehrsanstalt *f* | ~ **d'utilité publique (générale)** | public utility company (undertaking) ‖ gemeinnütziges Unternehmen; gemeinnützige Anstalt *f* | ~ **de voitures** | carrier's (carter's) business ‖ Lohnfuhrwerksbetrieb; Rollfuhrunternehmen *n.*
★ ~ **annexe** | subsidiary establishment ‖ Nebenbetrieb | ~ **artisanale** | handicraft ‖ handwerklicher Betrieb; Handwerksbetrieb | ~ **commerciale** | business (commercial) undertaking (enterprise) (concern) ‖ Handelsunternehmen; Handelsbetrieb; kaufmännisches Unternehmen; kaufmännischer Betrieb | ~ **concurrente** | competing firm ‖ Konkurrenzunternehmen; Konkurrenzfirma *f* | ~ **économique** | business (trading) concern ‖ Wirtschaftsbetrieb; Geschäftsbetrieb | ~ **industrielle** | industrial undertaking (concern); trading concern ‖ Industrieunternehmen; Industriebetrieb; gewerbliches Unternehmen; Gewerbebetrieb; ~ **s multinationales** | multinational companies (corporations); «the multinationals» ‖ multinationale Gesellschaften *fpl;* die «Multis» ‖ ~ **payante**; ~ **rémunératrice** | paying (profitable) concern (business) ‖ gewinnbringendes (gutge-

**entreprise** *f* Ⓑ *suite*
hendes) Unternehmen (Geschäft) | ~ **privée** | private (personal) enterprise; private undertaking || Privatunternehmen; Privatbetrieb; Privatunternehmung | ~ **productrice d'énergie** | power supply company || Energieversorgungsunternehmen | ~ **publique;** ~ **de droit public** | public corporation || Körperschaft des öffentlichen Rechts | ~ **saisonnière** | seasonal business || Saisonbetrieb | **se retirer d'une** ~ | to withdraw from an undertaking || sich aus einem Unternehmen zurückziehen; aus einem Unternehmen ausscheiden.
**entreprise** *f* Ⓒ | attempt; venture; enterprise || Versuch *m;* Unternehmen *n* | **les aléas (les chances) (les risques) d'une** ~ | the chances (the risks) (the riskiness) of a venture || das Risiko (die Risiken) (das Riskante) eines Unternehmens | **esprit d'** ~ | spirit of enterprise (of initiative); enterprising spirit; initiative || Unternehmungsgeist *m;* Initiative *f* | ~ **difficile** | difficult task (enterprise) || schwierige (heikle) Aufgabe *f* | **une** ~ **hardie** | a bold enterprise (undertaking) || ein kühnes Unternehmen *n* | **tenter l'** ~ | to make an attempt; to attempt || einen Versuch unternehmen (machen).
**entreprise** *f* Ⓓ [attentat] | attack || Anschlag *m*.
**entreprise** *f* Ⓔ [usurpation] | ~ **sur les droits de q.** | encroachment on sb.'s rights || Übergriff *m* in jds. Rechte.
**entrer** *v* Ⓐ | «**Défense d'** ~ » | «No admittance» || «Eintritt (Zutritt) verboten» | **défense d'** ~ **sauf pour affaires** | no admittance except on business || Unbefugten ist der Zutritt verboten | «**On n'entre pas**» | «Private»; «No entry» || «Kein Eingang»; «Kein Eintritt» | **laisser** ~ **q.** | to give sb. admittance; to give admittance (entrance) to sb.; to admit sb. || jdm. Zutritt gewähren (geben); jdn. einlassen (eintreten lassen) (zulassen) | **refuser de laisser** ~ **q.** | to deny (to refuse) admittance to sb. || jdm. den Zutritt verweigern.
**entrer** *v* Ⓑ | ~ **à l'Académie** | to be admitted to the Academy || zur Akademie zugelassen werden | ~ **en action** | to come into action (into effect) (into play) || wirksam werden; zur Geltung kommen; in Tätigkeit (in Aktion) treten | ~ **dans l'administration** | to enter the civil service; to become a civil servant || in den Staatsdienst eintreten; Staatsbeamter werden | ~ **dans les affaires** ① | to go into business || ins Geschäftsleben (ein)treten | ~ **dans les affaires** ② | to start (to open) a business || ein Geschäft anfangen (eröffnen) | ~ **dans l'armée** | to enter (to join) the army || ins Heer eintreten | ~ **dans une carrière** | to take up a career || eine Laufbahn (eine Karriere) ergreifen | ~ **dans une catégorie** | to fall under a category || in eine Kategorie (Gruppe) fallen | ~ **en collision avec qch.** | to collide (to come into collision) with sth. || mit etw. zusammenstoßen (einen Zusammenstoß haben) | ~ **dans un complot** | to take part in a plot || an einem Komplott teilnehmen (beteiligt sein) | ~ **en conversation avec q.** | to enter into conversation with sb. || mit jdm. in eine Unterhaltung eintreten | ~ **en correspondance avec q.** | to enter into correspondence with sb. || mit jdm. in Briefwechsel treten | ~ **dans le détail** | to give a detailed account; to relate [sth.] in detail; to give details || einzeln aufführen; im einzelnen angeben; spezifizieren | ~ **dans les détails** | to go into the details || ins Einzelne gehen; auf Einzelheiten eingehen | ~ **dans un emploi** | to enter an employment || eine Stellung antreten (annehmen); in eine Stellung eintreten | ~ **dans de longues explications** | to go into long explanations || in lange (langatmige) Erklärungen eingehen | ~ **dans la finance** | to go into (in for) finance || anfangen, sich mit Finanztransaktionen zu befassen | ~ **en fonctions;** ~ **en service** | to enter upon (to take up) one's duties || seinen Dienst (sein Amt) antreten | ~ **en possession de qch.** | to enter into possession of sth.; to become possessed of sth. || von etw. Besitz erlangen; in den Besitz von etw. kommen | ~ **en possession d'un bien** | to enter upon property || in Vermögen in Besitz nehmen | ~ **en possession d'un héritage** | to enter into possession of an inheritance; to accede to an estate || eine Erbschaft antreten | ~ **en relations avec q.** | to enter into relations with sb. || zu jdm. in Beziehungen (in Verbindung) treten | ~ **en relations d'affaires avec q.** | to open up a business connection with sb. || mit jdm. eine Geschäftsverbindung anknüpfen | ~ **en valeur** | to come into value || bewertet werden | ~ **en vigueur** | to come into force (into operation) (into effect); to take effect; to become operative (effective) || in Kraft (in Wirksamkeit) treten; wirksam werden.
**entrer** *v* Ⓒ [introduire] | ~ **en franchise** | to enter free of duty || zollfrei eingeführt werden | ~ **des marchandises** | to import goods || Waren einführen | ~ **des marchandises en fraude** | to smuggle in goods || Waren einschmuggeln.
**entreteneuse** *f* | maintainer || Unterhaltsgeberin *f*.
**entretenir** *v* Ⓐ | to maintain; to keep up || unterhalten; instandhalten; erhalten | ~ **une agitation** | to foster an agitation || eine Hetze schüren | ~ **des conversations** | to entertain conversations || Besprechungen halten (führen) | ~ **une vaste correspondance** | to carry on (to maintain) (to keep up) a wide correspondence || einen ausgedehnten Briefwechsel (eine ausgedehnte Korrespondenz) führen (unterhalten) | ~ **qch. en bon état** | to keep sth. in repair (in good repair) || etw. in gutem Zustand erhalten | ~ **des relations avec q.** | to entertain relations with sb. || mit jdm. Beziehungen unterhalten; mit jdm. in Verbindung stehen | ~ **des soupçons** | to entertain (to harbor) suspicions || Verdacht hegen.
**entretenir** *v* Ⓑ [soutenir] | ~ **une famille** | to support a family || eine Familie unterhalten (ernähren).
**entretenir** *v* Ⓒ [converser] | **s'** ~ **avec q. de qch.** | to converse (to hold a conversation) with sb. about sth. || sich mit jdm. über etw. unterhalten.
**entretien** *m* Ⓐ | maintenance; upkeep; keeping in

repair (in good repair) ‖ Unterhaltung *f;* Erhaltung *f* in ordnungsmäßigem Zustand | **frais d'** ~ | cost *pl* of maintenance (of keeping in repair) (of upkeep); maintenance costs ‖ Unterhaltungskosten *pl* | **réparations courantes d'** ~ | maintenance repairs ‖ Unterhaltungsreparaturen *fpl* | ~ **des routes** | maintenance (upkeep) of the roads ‖ Straßenunterhaltung.

**entretien** *m* Ⓑ [maintien] | support; maintenance ‖ Unterhalt *m* | **arrérages d'** ~ | arrears of maintenance; maintenance arrears ‖ Unterhaltsrückstände *mpl* | **créance pour (droit à) l'** ~ | claim for maintenance (of alimony) ‖ Unterhaltsanspruch *m* | **ayant droit à l'** ~ | entitled to maintenance ‖ unterhaltsberechtigt | **frais d'** ~ | board; maintenance ‖ Unterhaltskosten *pl;* Verpflegungskosten | **obligation d'** ~ | obligation to maintain (to pay maintenance) (to support); obligation of maintenance ‖ Unterhaltspflicht *f;* Unterhaltsverpflichtung *f* | ~ **des pauvres** | in-maintenance ‖ Unterhalt in einem Armenhaus | **subvention d'** ~ | allowance for maintenance ‖ Unterhaltsbeitrag *m.*
★ ~ **convenable** | support according to one's social position ‖ standesgemäßger Unterhalt | **l'** ~ **indispensable** | the absolutely necessary ‖ der notdürftige Unterhalt.
★ **être obligé à l'** ~ ; **être tenu à fournir** ~ | to be under obligation to give maintenance ‖ unterhaltspflichtig sein | **fournir** ~ **à q.** | to maintain (to support) sb. ‖ jdm. Unterhalt gewähren; jdn. unterhalten.

**entretien** *m* Ⓒ [pourparler] | conversation; interview ‖ Besprechung *f;* Unterredung *f;* Unterhaltung *f* | ~ **préliminaire** | preliminary discussion ‖ Vorbesprechung; vorläufige Besprechung.

**entrevue** *f* | interview; conversation ‖ Unterredung *f;* Interview *n.*

**énumérable** *adj* | to be enumerated ‖ aufzuzählen.

**énumératif** *adj* | enumerative ‖ aufzählend.

**énumération** *f* | enumeration ‖ Aufzählung *f* | ~ **limitative** | complete enumeration ‖ erschöpfende Aufzählung.

**énuméré** *adj* | **limitativement** ~ | in complete enumeration ‖ erschöpfend aufgezählt; in erschöpfender Aufzählung.

**énumérer** *v* | to enumerate ‖ aufzählen.

**enveloppe** *f* Ⓐ | ~ **budgétaire;** ~ **financière** [montant total] | overall (total) allocation; overall budget; cash ceiling ‖ Gesamtmittelzuweisung *f;* Gesamtfinanzierungsvolumen *n* | ~ **départementale** | overall departmental allocation ‖ Gesamtmittelzuweisung an eine Abteilung.

**enveloppe** *f* Ⓑ | envelope; cover; wrapper; wrapping ‖ Briefumschlag *m;* Umschlag; Umhüllung *f* | ~ **à fenêtre;** ~ **à panneau transparent** | window (cut-out panel) envelope; envelope with transparent panel ‖ Fensterbriefumschlag | ~ **affranchie pour la réponse** | stamped addressed envelope ‖ Freiumschlag für die Rückantwort | ~ **préimprimée** | envelope with printed address; printed envelope ‖ Briefumschlag mit vorgedruckter Adresse.

**environ** *adv* | about; approximately ‖ ungefähr; etwa; circa.

**envisagé** *part* | **cas non** ~ | unforeseen case ‖ unvorhergesehener Fall *m.*

**envisagement** *m* | consideration; contemplation ‖ Erwägung *f.*

**envisager** *v* | to consider; to contemplate ‖ ins Auge fassen; beabsichtigen; erwägen.

**envoi** *m* Ⓐ [action d'envoyer] | sending; forwarding; consignment; dispatch ‖ Absendung *f;* Absenden *n;* Versendung *f;* Übersendung *f* | **compte d'** ~ | shipping invoice ‖ Versandrechnung *f* | **date d'** ~ | date of dispatch ‖ Versandtag *m;* Absendetag | **lettre d'** ~ | letter of advice ‖ Avis *n;* Versandavis | ~ **outre-mer** | overseas shipment ‖ Verladung *f* nach Übersee | ~ **contre remboursement** | dispatch against cash on delivery ‖ Zusendung (Versand) gegen Nachnahme.

**envoi** *m* Ⓑ [chose envoyée] | consignment; parcel; package ‖ Sendung *f;* Paket *n* | ~ **de l'auteur** | presentation copy ‖ Widmungsexemplar *n* | ~ **d'échantillons** | sample package ‖ Mustersendung | ~ **d'espèces;** ~ **de numéraire** | cash remittance; remittance in cash; consignment in specie ‖ Barsendung; Barüberweisung *f* | ~ **contre remboursement** | consignment against cash on delivery ‖ Sendung gegen Nachnahme; Nachnahmesendung | ~ **avec valeur déclarée** | consignment with declared (insured) value ‖ Wertsendung; Sendung unter Wertangabe.
★ ~ **exprès** | express package; parcel sent by express train ‖ Eilsendung; Eilpaket | ~ **postal** | postal package ‖ Postsendung; Postpaket | ~ **recommandé** | registered package ‖ Einschreibsendung; eingeschriebene Sendung; eingeschriebenes Paket.

**envoi** *m* Ⓒ [~ de fonds] | remittance ‖ Überweisung *f* | ~ **d'espèces** | cash remittance; remittance in cash; consignment in specie ‖ Barsendung *f;* Barüberweisung.

**envoi** *m* Ⓓ [investiture] | ~ **en possession** | livery of seisin ‖ Besitzeinweisung *f;* Besitzübertragung *f.*

**envoyable** *adj* | sendable ‖ versandfähig; versendbar.

**envoyé** *m* Ⓐ | messenger ‖ Abgesandter *m;* Bote *m.*

**envoyé** *m* Ⓑ | envoy | Gesandter *m* | ~ **extraordinaire** | Envoy Extraordinary ‖ außerordentlicher Gesandter; Sondergesandter | ~ **extraordinaire et ministre plénipotentiaire** | envoy extraordinary and minister plenipotentiary ‖ außerordentlicher Gesandter und bevollmächtigter Minister.

**envoyer** *v* Ⓐ [expédier] | to send; to forward; to dispatch ‖ senden; schicken; absenden | ~ **q. en ambassade** | to send sb. as ambassador ‖ jdn. als Botschafter entsenden | ~ **q. faire une commission** | to send sb. on an errand ‖ jdn. zu einer Besorgung schicken | ~ **sa démission** | to tender (to hand in) (to send in) one's resignation ‖ seinen Rücktritt erklären; seine Rücktrittserklärung einreichen | ~

**envoyer** v Ⓐ *suite*
**sa note** | to send in one's bill || seine Rechnung einschicken (übersenden) | ~ **qch. sous pli** | to send sth. in an envelope || etw. unter Umschlag senden | ~ **q. chercher qch.** ; ~ **q. à la recherche de qch.** | to send sb. after sth. (for sth.) || jdn. nach etw. (auf die Suche nach etw.) schicken | ~ **qch. contre remboursement** | to send sth. against cash on delivery || etw. gegen Nachnahme senden.
**envoyer** v Ⓑ [remettre] | ~ **de l'argent** | to remit money || Geld überweisen.
**envoyer** v Ⓒ | **se faire ~ en possession** | to have os. put into possession || sich in den Besitz einweisen lassen; sich den Besitz übertragen lassen.
**envoyeur** *m* Ⓐ | Sender; forwarder || Absender *m*.
**envoyeur** *m* Ⓑ [ ~ **de fonds**] | remitter || Einsender *m*.
**envoyeuse** *f* Ⓐ | sender || Absenderin *f*.
**envoyeuse** *f* Ⓑ | remitter || Einsenderin *f*.
**épargnant** *m* | savings bank depositor || Sparer *m*; Spareinleger *m*; Sparkonteninhaber *m* | **les petits ~ s** | the small depositors || die kleinen Sparer *mpl*; die Kleinsparer *mpl* | **le petit ~** | the small saver || der Kleinsparer *m* | **les ~ s institutionnels** | the institutional investors || die institutionellen Anleger *mpl*.
**épargnant** *adj* | saving; sparing; parsimonious || sparsam; haushälterisch.
**épargne** *f* Ⓐ | saving; economy || Sparen *n*; Sparsamkeit *f* | **caisse d' ~** | savings bank || Sparkasse *f*; Sparbank *f*; Ersparniskasse [S] | **avoir à la caisse d' ~ ; dépôt d' ~** | deposit on savings bank account; savings bank deposit; credit balance with a savings bank || Spareinlage *f*; Sparkasseneinlage; Sparguthaben *n*; Sparkassenguthaben | **faire des dépôts d' ~** | to make deposits on savings bank account || Spareinlagen *fpl* machen; Einzahlungen *fpl* auf Sparkonto *fpl* machen | **livret de caisse d' ~** | savings bank book || Sparkassenbuch *n* | **caisse (caisse nationale) d' ~ postale** | postal (post office) savings bank || Postsparkasse *f* | **caisse d' ~ -vieillesse** | old-age savings bank || Alterssparkasse | **capitaux d' ~** | savings capital || Sparkapital(ien) *npl* | **formation de capitaux d' ~** | creation (accumulation) of savings capital || Bildung *f* von Sparkapital; Sparkapitalbildung | **carence (insuffisance) de l' ~** | savings gap || Sparlücke *f* | **compte d' ~** ① | savings account || Sparkonto *n* | **compte d' ~** ② | savings bank account || Sparkassenkonto *n* | **esprit d' ~** | sense of economy || Sparsinn *m* | **potentiel d' ~** | saving capacity (potential) || Sparkraft *f* | **timbre d' ~** | savings (savings bank) stamp || Sparmarke *f* | **volume de l' ~** | volume of total savings || Sparvolumen *n*.
**épargne** *f* Ⓑ [action d'épargner] | saving || Spartätigkeit *f* | **encourager l' ~** | to encourage saving || die Spartätigkeit ermutigen.
**épargne** *f* Ⓒ [l'ensemble des épargnants] | **l' ~** | the savings bank depositors *pl* || die Sparerschaft; die Sparer *mpl* | **la petite ~** | the small depositors *pl* || die kleinen Sparer *mpl*; die Kleinsparer *mpl*.

**épargne-construction** *f* [ ~ **-logement** *f* ] | saving to build one's home through a building society; through a building and loan association [USA] || [das] Bausparen | **caisse d' ~** | building society [GB]; building and loan association [USA] || Bausparkasse *f* | **contrat d' ~** | contract with a building society for a savings loan || Bausparvertrag *m* | **prime à l' ~** | premium granted on savings with a building society || Bausparprämie.
**épargner** v Ⓐ | to save; to economize || sparen; ersparen; einsparen | ~ **de l'argent** | to save up money; to lay aside money || Geld sparen; sich Geld erspraren.
**épargner** v Ⓑ [éviter] | ~ **qch. à q.** | to save sb. sth. || jdm. etw. ersparen | ~ **à q. la peine de faire qch.** | to save sb. the trouble of doing sth. || jdm. die Mühe ersparen, etw. zu tun.
**épargnes** *fpl* | savings *pl* || Ersparnisse *npl*; Sparkapital *n* | **vivre de ses ~** | to live on one's savings || von seinen Ersparnissen leben.
**épargne-vieillesse** *f* | **caisse d' ~** | old-age savings bank || Alterssparkasse *f*.
**éparpillement** *m* | ~ **des efforts** | dispersal (scattering) of effort || Kräftezersplitterung *f*.
**éparpiller** *v* | ~ **ses efforts** | to disperse (to scatter) one's efforts || seine Kräfte zersplittern.
**épave** *f* Ⓐ [chose abandonnée] | unclaimed (ownerless) object; derelict || herrenlose Sache *f*; herrenloser Gegenstand *m*.
**épave** *f* Ⓑ [débris] | wreckage || Wrack *n* | ~ **flottante**; **~ s flottantes** | flotsam || Seetrift *f*; seetriftige Güter *npl*; treibendes Wrack *n* | **~ s de naufrage**; ~ **maritime**; **~ s maritimes** | stranded (wrecked) goods; wreckage || Strandgut *n*; Wrackgut | **receveur des ~ s** | wreck commissioner; wreckmaster; receiver of wrecks || Strandvogt *m* | **~ s rejetées** | jetsam || auf Strand geworfene Güter *npl*; Strandgüter; Strandgut | **droit d' ~** (**d' ~ s maritimes**) | right of flotsam, jetsam and lagan; law of wreckage || Strandrecht *n*.
**épave** *f* Ⓒ [navire naufragé] | wreck || Wrack *n*; Schiffswrack *n*.
**épave** *adj* | ownerless; unclaimed || herrenlos.
**époque** *f* Ⓐ [période] | time; date; period || Zeitabschnitt *m*; Zeitpunkt *m* | ~ **de la conception** | period of conception (of possible conception) || Empfängniszeit *f* | ~ **d'exigibilité** | maturity date; date (day) of maturity; date due; due date || Fälligkeitstermin *m*; Fälligkeitstag *m*; Fälligkeit *f* | ~ **de jouissance** | tenure || Genußfrist *f* | ~ **de la livraison** | term of (time for) delivery || Lieferzeit *f*; Lieferfrist *f* | **à l' ~ de sa naissance** | at the time of his birth || zur Zeit seiner Geburt | ~ **de paiement** | time for (term of) payment || Zahlungsfrist *f*; Zahlfrist | ~ **des vacances** | holiday time || Urlaubszeit *f*; Ferienzeit | **à l' ~ actuelle** | at the present time || gegenwärtig; augenblicklich.
**époque** *f* Ⓑ [période historique] | epoch; era; age || Epoche *f*; Ära *f*; Zeitalter *n* | **faire ~** | to mark (to make) an era (an epoch) || Epoche machen.

**épouse** *f* | spouse; wife || Ehegattin *f;* Gattin *f;* Ehefrau *f;* Frau *f* | ~ **future** | fiancée || Braut *f;* Verlobte *f.*

**épousée** *f* | bride || Braut *f;* jungverheiratete Frau *f.*

**épouser** *v* | to marry; to get married || heiraten; sich verheiraten | ~ **une grosse dot** | to marry money || reich heiraten.

**époux** *m* | husband || Ehegatte *m;* Gatte *m;* Ehemann *m;* Mann *m* | ~ **adultère** | adulterer || Ehebrecher *m* | l' ~ **survivant** | the surviving spouse || der überlebende Ehegatte.

**époux** *mpl* | **les** ~ | husband (man) and wife; the spouses || die Eheleute; die Ehegatten | **régime des biens entre** ~ | law of property between husband and wife || eheliches Güterrecht *n.*

**épreuve** *f* Ⓐ | test; trial | Probe *f;* Prüfung *f;* Versuch *m* | **année d'** ~ | year of trial; trial year || Probejahr *n* | **banc d'** ~ | test (testing) bench || Prüfstand *m* | **contre-** ~ | control test || Gegenprobe | **droit d'** ~ | control (inspection) fee || Prüfungsgebühr *f;* Kontrollgebühr | ~ **d'endurance** | endurance trial || Zuverlässigkeitsprüfung | ~ **faite au hasard** | random examination || Stichprobe | **faire des** ~ **s au hasard** | to make examinations at random || Stichproben machen | **période (délai) (temps) d'** ~ ① | trial (testing) period; time of trial || Probezeit *f* | **période (temps) d'** ~ ② | probationary time (period); probation || Bewährungsfrist *f* | **pesée d'** ~ | test weighing || Nachwiegen *n;* Nachwiegung *f;* Gewichtskontrolle *f.*

★ ~ **s judiciaires** | trial by battle (by combat) (by duel); ordeal || Gottesurteil *n* | ~ **orale** | oral test || mündliche Prüfung.

★ **acheter qch. à l'** ~ | to buy sth. on trial (on approval) || etw. auf Probe kaufen | **être à l'** ~ | to be on probation || in der Probezeit sein; seine Probezeit machen | **faire l'** ~ **de qch.; mettre qch. à l'** ~ | to make the trial of sth.; to give sth. a trial; to try (to test) sth. || etw. erproben (ausprobieren) (prüfen) (einer Probe unterwerfen) | **soutenir (supporter) l'** ~ | to pass (to stand) the test || die Probe bestehen | **subir une** ~ | to undergo a test; to be put through a test; to stand a trial || erprobt werden; einer Prüfung (Probe) unterworfen werden | **à l'** ~ | on trial || auf Probe.

**épreuve** *f* Ⓑ [état de résister] **à l'** ~ **de ...** | ...-proof; ...-resisting || ... fest; ... beständig | **à l'** ~ **de l'eau** | water-proof; water-resisting || wasserdicht | **à l'** ~ **du feu** | fire-proof; feuerfest; feuersicher | **à toute** ~ ① | fool-proof || narrensicher | **à toute** ~ ② | unfailing; never failing || unfehlbar.

**épreuve** *f* Ⓒ [ ~ **d'imprimerie;** ~ **typographique**] | proof sheet; proof || Abzug *m;* Probeabzug *m;* Probeabdruck *m* | ~ **à la brosse** | brush (stone) proof || Bürstenabzug | ~ **en placard;** ~ **en première** | galley proof; galley || erster Abzug; Druckfahne *f* | ~ **de révision;** ~ **de lecture en second; deuxième** ~ **; seconde** ~ | press proof (revise); revise || zweiter Korrekturbogen *m* | **troisième** ~ | second (final) revise || dritte Korrektur *f.*

★ **corriger des** ~ **s** | to read proofs; to do proofreading || Korrektur lesen | ~ **en bon à tirer** | press proof (copy) (revise); printer's proof || druckfertiger Korrekturbogen *m.*

**épreuve** *f* Ⓓ [photographie] | print; copy || [photographischer] Abzug *m.*

**épreuves** *fpl* Ⓐ [examen] | examination || Prüfung *f* | ~ **écrites** | written examination || schriftliche Prüfung.

**épreuves** *fpl* Ⓑ [moyens de preuve] | means *pl* of evidence (of proving) || Beweismittel *npl* | **appréciation des** ~ | appreciation of the evidence || Würdigung *f* der Beweise; Beweiswürdigung.

**éprouvé** *adj* Ⓐ | tested; tried || erprobt; ausprobiert | **remède** ~ | tried remedy || erprobtes Mittel *n* | **non** ~ **; pas encore** ~ | not yet tested; untested || nicht (noch nicht) erprobt.

**éprouvé** *adj* Ⓑ | **très** ~ | severely (sorely) tried || schwergeprüft.

**éprouver** *v* Ⓐ | to try; to test; to make a trial; to put [sth.] to the test || erproben; ausprobieren.

**éprouver** *v* Ⓑ [être exposé à] | to experience; to meet with; to sustain; to suffer || erfahren; erleiden | ~ **un changement** | to undergo a change || eine Veränderung erfahren | ~ **des contrariétés** | to encounter annoying difficulties || auf Widerwärtigkeiten stoßen | ~ **des difficultés** | to encounter (to meet with) difficulties || auf Schwierigkeiten stoßen | ~ **une perte** | to suffer (to meet with) a loss || einen Verlust erleiden.

**épuisé** *adj* Ⓐ | exhausted || erschöpft.

**épuisé** *adj* Ⓑ | **édition** ~ **e** | edition out of print || vergriffene Auflage *f.*

**épuisement** *m* | exhaustion || Erschöpfung *f* | ~ **du contingent** | exhausting (using up) of the quota || Erschöpfung des Kontingents | ~ **des finances** | financial disorder || Zerrüttung *f* der Finanzen | ~ **des ressources** | drain on the resources || Erschöpfung der Hilfsquellen (der Mittel) | ~ **de la substance** | dwindling of assets; depletion || Substanzverringerung *f;* Substanzschwund *m;* Substanzverzehr *m.*

**épuiser** *v* | to exhaust || erschöpfen | ~ **un article** | to sell out an article || einen Artikel ausverkaufen | **s'** ~ | to become exhausted || sich erschöpfen; erschöpft werden.

**épuration** *f* | purification; purging || Reinigung *f;* Säuberung *f;* Ausmerzung *f* | **frais d'** ~ | cost *pl* of cleaning | Reinigungskosten *pl* | ~ **d'un texte** | expurgation of a text || Säuberung eines Textes.

**épurer** *v* | to purify; to purge || reinigen; säubern.

**équilibrage** *m* | counterbalancing || Herstellung *f* des Gleichgewichts.

**équilibration** *f* | equilibration; balancing || Herstellung *f* des Gleichgewichts | ~ **du budget** | balancing of the budget || Balancierung *f* des Haushalts (des Staatshaushalts); Budgetausgleich *m.*

**équilibre** *f* Ⓐ | equilibrium; balance || Gleichgewicht *n* | ~ **de (dans) la balance des paiements** | equilibrium in the balance of payments || Gleichgewicht

**équilibre** *f* Ⓐ *suite*
in der Zahlungsbilanz | **~ du budget** | balance of the budget || Gleichgewicht des Staatshaushaltes | **dés ~** | disequilibrium; unbalance || Störung *f* des Gleichgewichts; mangelndes Gleichgewicht | **~ dans les échanges** | balanced trade || ausgewogener Handelsverkehr *m* | **mise en ~** | balancing; equilibration || Herstellung *f* des Gleichgewichts | **subvention d' ~** | deficit subsidy || Subvention zur Schaffung des Gleichgewichtes im Budget (im Haushalt).
★ **~ budgétaire** | balance of the budget || Gleichgewicht des Staatshaushalts | **~ économique** | economic equilibrium || Gleichgewicht in der Wirtschaft | **~ instable** | unstable equilibrium || labiles Gleichgewicht.
★ **déranger (rompre) l' ~ de qch.** | to disturb (to upset) the balance of sth. || das Gleichgewicht von etw. stören | **mettre qch. en ~** | to balance (to equilibrate) sth. || etw. ins Gleichgewicht bringen | **rétablir l' ~** | to redress the balance || das Gleichgewicht wiederherstellen | **se solder en ~** | to balance each other || sich das Gleichgewicht halten; sich ausgleichen.
**équilibre** *f* Ⓑ [**~ des puissances**] | balance of power || Gleichgewicht der Kräfte | **les Etats qui se font ~** | the balancing powers || die Mächte *fpl*, die sich das Gleichgewicht halten | **l' ~ européen** | the balance of power in Europe || das europäische Gleichgewicht.
**équilibré** *adj* | balanced; in equilibrium || ausgeglichen; im Gleichgewicht | **budget ~** | balanced budget || ausgeglichener Staatshaushalt *m* | **expansion ~e** | balanced expansion || ausgewogene Ausweitung *f* | **développement ~** | balanced development || ausgewogene Entwicklung *f*.
**équilibrer** *v* | to balance; to equilibrate || ins Gleichgewicht bringen; balancieren | **~ le budget** | to balance the budget || den Staatshaushalt balancieren (ins Gleichgewicht bringen) | **s' ~** | to balance; to come into equilibrium || sich ausgleichen; ins Gleichgewicht kommen.
**équipage** *m* Ⓐ [ensemble des hommes] | crew; ship's company || Besatzung *f*; Bemannung *f*; Mannschaft *f*; Schiffsbesatzung | **rôle d' ~ (de l' ~ )** | list of the crew; ship's (shipping) articles || Mannschaftsliste *f*; Liste der Schiffsbesatzung; Schiffsmusterrolle *f* | **faire son ~** | to man a ship || ein Schiff bemannen.
**équipage** *m* Ⓑ [ensemble des outils] | equipment || Apparatur *f*; Anlage *f* | **~ d'atelier** | workshop || Werkstatt *f* | **~ de construction** | builder's workshop || Bauhof *m*.
**équipartition** *f* | division into equal parts || Teilung *f* in gleiche Teile.
**équipe** *f* | gang; shift | Rotte *f*; Schicht *f* | **alternance de deux ~s** | change of (of the) shift || Schichtwechsel *m* | **chef d' ~** | foreman | Rottenführer *m*; Vorarbeiter *m* | **esprit d' ~** ① | team spirit || Mannschaftsgeist *m* | **esprit d' ~** ② | spirit of coopera-

tion || Geist *m* der Zusammenarbeit | **~ de nuit** | night shift || Nachtschicht | **~ d'ouvriers** | team of workmen || Arbeitertrupp *m* | **travail d' ~** | team work || Zusammenarbeit *f* | **travail par ~s** | work in shifts || Arbeit *f* in Schichten.
★ **à trois ~s** | in three shifts || in drei Schichten | **~ volante** | flying squad || Überfallkommando *n* | **travailler par ~s** | to work in shifts || in Schichten arbeiten.
**équipé** *adj* | **bien ~** | well-equipped || wohl ausgestattet; gut eingerichtet (ausgerüstet); wohlversehen.
**équipement** *m* Ⓐ | equipment; outfit; fitting out || Ausrüstung *f*; Ausstattung *f* | **matériel et ~** | equipment || Betriebseinrichtung *f*; Betriebsausstattung *f* | **~ d'un navire** | equipment of a ship || Ausrüstung eines Schiffes | **~ productif** | working plant || Betriebsanlage *f*.
**équipement** *m* Ⓑ [**~ d'infrastructure**] | facilities; infrastructure; infrastructure facilities; services || Einrichtungen *fpl*; Infrastruktur *f* | **dépenses d' ~** | capital and operating costs for infrastructure (for facilities) || Kapital- und Betriebskosten für öffentliche Einrichtungen | **investissements d' ~** | infrastructure investments; investments for facilities || Infrastrukturinvestitionen; Investitionen für öffentliche Einrichtungen.
★ **~s collectifs** | collective (community) facilities || öffentliche (gemeinschaftliche) Einrichtungen; Gemeinschaftseinrichtungen | **les grands ~** | large-scale infrastructure (public facility) projects || Großvorhaben (Großprojekte) für öffentliche Bauvorhaben (für Infrastruktur) | **~ portuaire** | harbour equipment; port infrastructure || Hafenanlagen; Hafeneinrichtungen | **~ public** | public facilities || öffentliche Einrichtungen | **les ~s publics de base** | basic public facilities (services) || öffentliche Grundeinrichtungen | **~ rural** | rural infrastructure || Einrichtungen im ländlichen Raum (Bereich) | **~ urbain** | urban facilities (infrastructure) (services) || städtische Einrichtungen; Einrichtungen im städtischen Raum (Bereich).
**équipement** *m* Ⓒ [**~ en hommes**] | manning || Bemannung *f*.
**équiper** *v* Ⓐ | to equip; to fit out; to outfit || ausrüsten; ausstatten.
**équiper** *v* Ⓑ [munir d'hommes] | **~ un navire** | to man a ship (a vessel) || ein Schiff bemannen.
**équitable** *adj* Ⓐ [juste] | equitable; reasonable; just; fair || recht und billig; gerecht | **droit ~** | equity law; law of equity; equity || Billigkeitsrecht *n* | **niveau de vie ~** | fair standard of living || angemessene Lebenshaltung *f* | **remporter une victoire ~** | to deserve one's victory; to win deservedly || verdient gewinnen; einen verdienten Sieg davontragen.
**équitable** *adj* Ⓑ [impartial] | impartial || unparteiisch.
**équitable** *adj* Ⓒ [probe] | fair-minded; upright || billig denkend.
**équitablement** *adv* Ⓐ [avec équité] | equitably; rea-

sonably; justly; fairly ‖ gerechterweise; billigerweise; nach Recht und Billigkeit.
**équitablement** *adv* Ⓑ [avec impartialité] | **juger ~** | to judge impartially ‖ unparteiisch urteilen.
**équité** *f* Ⓐ | equitableness; equity; fairness ‖ Billigkeit *f* | **être fondé en ~** | to be well-founded (fully justified) ‖ wohlberechtigt (wohlbegründet) sein | **être contraire à l' ~** | to be contrary to equity ‖ der Billigkeit zuwider sein; nicht der Billigkeit entsprechen | **répondre à l' ~** | to be equitable ‖ der Billigkeit entsprechen | **par ~** | in equity; equitably ‖ aus Billigkeitsgründen; billigerweise.
**équité** *f* Ⓑ [impartialité] | impartiality ‖ Unparteilichkeit *f*.
**équivalence** *f* | equivalence ‖ Gleichwertigkeit *f*.
**équivalent** *m* | equivalent ‖ Gegenwert *m*.
**équivalent** *adj* | equivalent; equal; of equal value ‖ gleichwertig | **prestations ~ es** | equivalent performance(s) (engagements) ‖ gleichwertige Leistung(en) *fpl* | **être ~ à qch.** | to be equivalent to sth. ‖ einer Sache gleichwertig sein.
**équivaloir** *v* [être de même valeur] | **~ à qch.** | to be equal in value to sth. ‖ einer Sache im Werte gleichkommen.
**équivocation** *f* | equivocation ‖ Zweideutigkeit *f*.
**équivoque** *f* Ⓐ | ambiguity ‖ Zweideutigkeit *f*; Doppelsinn *m* | **user d' ~** | to equivocate ‖ zweideutig reden | **sans ~** | unequivocal(ly) ‖ unzweideutig; eindeutig; klar.
**équivoque** *f* Ⓑ [expression ambiguë] | ambiguous expression ‖ zweideutiger Ausdruck *m*.
**équivoque** *f* Ⓒ [doute] | uncertainty; doubt ‖ Ungewißheit *f*; Zweifel *m* | **pour dissiper toute ~** | in order to remove all uncertainty (doubt) ‖ um alle Zweifel auszuschalten.
**équivoque** *f* Ⓓ [malentendu] | misunderstanding ‖ Mißverständnis *n* | **il y a ~** | there is some misunderstanding ‖ es liegt ein Mißverständnis vor.
**équivoque** *adj* Ⓐ | equivocal; ambiguous; of double meaning ‖ doppelsinnig; zweideutig; mißverständlich; unklar | **caractère ~ ; expression ~** | equivocality ‖ zweideutiger Charakter *m* (Ausdruck *m*); Zweideutigkeit *f* | **répondre d'une façon ~** | to give an equivocal answer ‖ eine zweideutige (doppelsinnige) Antwort geben; zweideutig antworten.
**équivoque** *adj* Ⓑ [douteux] | questionable; dubious; doubtful ‖ fraglich; fragwürdig; zweifelhaft | **affaires ~ s** | doubtful (equivocal) transactions ‖ fragwürdige (zweifelhafte) Geschäfte.
**équivoque** *adj* | uncertain ‖ ungewiß.
**équivoquer** *v* | to equivocate ‖ zweideutig reden.
**érection** *f* | establishment; foundation ‖ Errichtung *f*; Gründung *f* | **~ de barrières** | erection of barriers ‖ Errichtung (Aufrichtung *f*) von Schranken.
**ériger** *v* | to establish; to found ‖ errichten; gründen | **~ des barrières** | to erect barriers ‖ Schranken errichten (aufrichten) | **~ un tribunal** | to set up a tribunal ‖ einen Gerichtshof einsetzen.

**érosion** *f* | **~ monétaire** | currency (monetary) erosion ‖ Geldwertschwund *m*.
**errata** *m* et *mpl* [liste des fautes] | errata slip ‖ Druckfehlerverzeichnis *n* | **dresser un ~ (des ~ )** | to make up a list of errata ‖ eine Liste der Druckfehler aufstellen.
**erratum** *m* [faute commise dans un livre] | misprint ‖ Druckfehler *m*.
**errements** *mpl* [manière d'agir habituelle] | **les ~** | the usual procedure (methods) ‖ das übliche Verfahren *n*; die üblichen Geschäftsmethoden *fpl*.
**erreur** *f* | error; mistake ‖ Irrtum; Fehler *m*; Versehen *n* | **~ d'addition** | error (mistake) in addition; miscount ‖ Additionsfehler; falsche Addition *f* | **~ d'adresse** | wrong address; misdirection ‖ falsche (unrichtige) Adresse *f* | **~ de calcul;** **~ de compte** | error (mistake) of calculation; miscalculation; misreckoning ‖ Rechenfehler; Berechnungsfehler; falsche Berechnung *f* | **~ de compensation** | compensating error ‖ Kompensationsfehler; Fehler beim Ausgleichen | **~ de date** | mistake in the date; misdating ‖ Fehler beim Datieren; Datierungsfehler; falsche Datierung *f* (Datumsangabe *f*) | **faire une ~ de date** | to misdate ‖ falsch (unrichtig) datieren | **~ de droit** | error in law (in point of law) ‖ Rechtsirrtum | **~ d'écriture; ~ de plume** | clerical error ‖ Schreibfehler; Schreibversehen | **~ d'évaluation** | error in estimating; misestimating; wrong estimate ‖ irrtümliche (falsche) Schätzung *f*; Fehlschätzung *f* | **~ de fait** | mistake (error) of fact; error in point of fact ‖ Tatsachenirrtum | **~ de forme** | defect in form; irregularity ‖ Formfehler; Formmangel *m* | **~ de jugement** | error of judgment; misjudgment ‖ falsche Beurteilung *f*; Falschbeurteilung; Beurteilungsfehler | **~ de justice** | miscarriage of justice; mistrial ‖ Justizirrtum; Fehlurteil *n*; Fehlspruch *m* | **~ de livraison; livraison par ~** | misdelivery ‖ Falschlieferung *f* | **~ de nom** | misnomer ‖ falsche (unrichtige) Bezeichnung *f* | **~ sauf ~ ou omission; sauf ~** | errors and omissions excepted; subject to errors ‖ Irrtum vorbehalten | **~ de personne; ~ sur la personne** | mistaken identity ‖ Personenverwechslung *f*; Irrtum über die Person | **source d' ~ s** | source of errors ‖ Fehlerquelle *f* | **~ de traduction** | mistranslation; wrong (inexact) translation ‖ falsche (unrichtige) (ungenaue) (schlechte) Übersetzung *f*; Übersetzungsfehler.
★ **~ judiciaire** | error; mistrial; miscarriage of justice ‖ Fehlspruch *m*; Fehlurteil *n*; Justizirrtum *m* | **~ typographique** | misprint; printer's error ‖ Druckfehler.
★ **être dans l' ~ ; faire l' ~** | to be in error (under a mistake); to be mistaken; to make a mistake ‖ im Irrtum sein; sich im Irrtum befinden; sich irren; sich täuschen | **livrer par ~** | to misdeliver; to deliver by mistake ‖ falsch liefern; irrtümlich liefern | **tomber dans l' ~** | to fall (to run) into error ‖ in einen Fehler verfallen.
★ **dans l' ~** ① | under a misapprehension ‖ in ei-

**erreur** *f, suite*
nem Mißverständnis | **dans l'** ~ ②| mistakenly || irrtümlicherweise | **par** ~ | through an error; in error; erroneously; by mistake || irrtümlich; versehentlich; aus Versehen.

**erroné** *adj* | erroneous; wrong; misjudged || irrig; irrtümlich; falsch | **calcul** ~ | miscalculation; misreckoning; error (mistake) of calculation (in calculating) || falsche Rechnung (Berechnung *f*); Rechenfehler *m*; Berechnungsfehler; Kalkulationsfehler | **conception** ~ **e** ① | misconception; misconceived idea; misconstruction || falsche (irrige) (unrichtige) Auffassung *f* (Vorstellung *f*) | **conception** ~ **e** ② | misunderstanding || Mißverständnis *n* | **déclaration** ~ **e** | mistaken statement; misstatement || irrtümliche (falsche) Erklärung *f* | **déduction** ~ **e** | false conclusion; false (unsound) reasoning || unrichtige (falsche) Schlußfolgerung *f*; Fehlschluß *m*; Trugschluß *m* | **évaluation** ~ **e** | misestimate; wrong estimate || unrichtige (falsche) Schätzung *f*; Fehlschätzung | **inscription** ~ **e** | misentry; wrong entry || unrichtiger (falscher) Eintrag *m*; falsche Buchung *f* | **interprétation** ~ **e** | misinterpretation || falsche (unrichtige) Auslegung *f* | **interprétation** ~ **e de la loi** | misreading (wrong application) of the law || unrichtige (unzutreffende) (irrtümliche) Auslegung *f* (Anwendung *f*) des Gesetzes | **jugement** ~ ① | error of (in) judgment; misjudgment || irrtümliche (falsche) Beurteilung *f*; Falschbeurteilung | **jugement** ~ ② | error; mistrial; miscarriage of justice || falsches Urteil *n*; Fehlurteil | **opinion** ~ **e** | mistaken (erroneous) opinion || falsche (unrichtige) (irrtümliche) Ansicht *f* (Anschauung *f*) | **présentation** ~ **e** | wrong (mistaken) representation; misrepresentation || falsche (unrichtige) (unzutreffende) Darstellung *f*; Verdrehung *f* | **renseignement** ~ | misdirection; misinformation || falsche Informierung *f* | **renseignements** ~ **s** | wrong advice; misguidance || schlechte (falsche) Beratung *f*; Irreführung *f* | **traduction** ~ **e** | mistranslation; wrong (inexact) translation || falsche (unrichtige) (schlechte) (ungenaue) Übersetzung *f*; Übersetzungsfehler *m*.

**erronément** *adv* | erroneously; by mistake; through an error; mistakenly || versehentlich; irrigerweise; irrtümlicherweise; aus Versehen.

**escale** *f* Ⓐ [arrêt] | call [at a port] || Anlaufen *n* [eines Hafens] | **faire** ~ | to call at a port on the route || einen Hafen anlaufen.

**escale** *f* Ⓑ [lieu d'arrêt] | port of call || Anlaufhafen *m* | **navigation d'** ~ | tramp shipping (navigation) || Trampschiffahrt *f*.

**escalade** *f* | burglarious entry || Einsteigen *n* | **cambrioleur par** ~ | cat burglar || Fassadenkletterer *m* | ~ **de nuit** | burglarious entry at night || nächtliches Einsteigen | **vol à l'** ~ | burglary || Diebstahl *m* mittels Einsteigens; Einsteigdiebstahl | **vol de nuit à l'** ~ | cat burglary || nächtliche Fassadenkletterei *f* mit Diebstahl.

**escalader** *v* | to enter burglariously || einsteigen.

**escient** *m* | **à bon** ~ | knowingly; with full knowledge || wissentlich; in voller Kenntnis | **prouver qu'un acte a été commis à bon** ~ | to prove a scienter || nachweisen, daß eine Handlung wissentlich begangen worden ist.

**escomptable** *adj* | discountable || diskontierbar; diskontfähig | **in** ~ | undiscountable || nicht diskontierbar; nicht diskontfähig.

**escompte** *m* Ⓐ [remise; rabais] | discount; rebate || Abzug *m*; Diskont *m*; Rabatt *m* | ~ **s sur achats** | discounts on purchases || Einkaufsrabatt | **maison d'** ~ | discount house || Rabatthaus *n*; Diskonthaus [S] | **caisse (comptoir) d'** ~ | discount office || Diskontkasse *f* | ~ **de caisse**; ~ **au comptant** | cash discount; discount for cash || Barzahlungsrabatt; Bardiskont; Kassaskonto *m*; Diskont bei Barzahlung | ~ **sur facture** | trade discount || Rechnungsdiskont; Skonto || ~ **sur marchandises** | trade discount || Warendiskont | **taux d'** ~ | rate of discount || Rabattsatz *m* | **l'** ~ **d'usage** | the ordinary trade discount || der handelsübliche Diskont (Rabatt); der übliche Warendiskont | ~ **s sur ventes** | discounts on sales || Verkaufsrabatt(e) *mpl*. ★ ~ **s accordés** | discounts allowed || gewährte Rabatte (Rabattsätze *mpl*) | **accorder un** ~ **sur les prix** | to allow a discount off the prices || auf die Preise einen Nachlaß (einen Rabatt) gewähren | **faire un** ~ **de . . .** | to allow a discount of . . . || einen Rabatt (einen Diskont) von . . . gewähren | **à** ~ | at a discount || gegen Rabatt; gegen Diskont.

**escompte** *m* Ⓑ | discount; bill discount || Wechseldiskont *m* | **banque (maison) d'** ~ | discount(ing) bank; bank of discount || Diskont(o)bank *f* | ~ **de banque** | bank (banker's) discount; bank (official) rate || Bankdiskont(satz) *m* | **bordereau d'** ~ | list of bills for discount; discount note || Liste *f* der Diskontwechsel | **compte d'** ~ | bill (account) of discount || Diskontrechnung *f* | **crédit d'** ~ | discount credit || Diskontkredit *m*; Wechselkredit | **effets à** ~ | discount bills || Diskontwechsel *mpl* | **faire l'** ~ **d'un effet de commerce**; **prendre un effet à l'** ~ | to discount a bill of exchange; to take a bill on discount || einen Wechsel diskontieren (in Diskont nehmen) | **frais d'** ~ | discount charges || Diskontspesen *pl* | **marché d'** ~ | discount market || Diskontmarkt *m* | **opération d'** ~ | discount operation || Diskontgeschäft *n*; Diskonttransaktion *f* | **taux d'** ~ | discount (bank) rate || Diskontsatz; Diskontosatz [S].

**escompte** *m* Ⓒ | discounting || Diskontieren *n*; Diskontierung *f* | ~ **d'un effet** | discounting a bill of exchange || Wechseldiskontierung; Wechseldiskont *m* | ~ **à forfait** | discounting without recourse || Diskontierung ohne Regreß.

**escompte** *m* Ⓓ [affaires d'~] | discount(ing) business || Diskont(o)geschäft *n*.

**escompte** *m* Ⓔ [taux] | **le taux d'** ~ **(de l'** ~ **)**; **l'** ~ **officiel** | the rate of discount; the discount (bill) (bank) (official) rate || der Diskontsatz; der Bank-

diskontsatz; der Bankdiskont; der amtliche Diskontsatz (Diskont); der Wechselzinssatz; der Diskontfuß | **abaissement du taux de l'** ~ | reduction (lowering) of the bank rate (of the discount) (of the discount rate) ‖ Herabsetzung *f* (Senkung *f*) des Bankdiskonts (des Diskonts); Diskontherabsetzung; Diskontermäßigung *f*; Diskontsenkung | **augmentation du taux de l'** ~ ; **relèvement du taux officiel de l'** ~ | raising of the discount (of the bank rate) (of the official discount rate) ‖ Erhöhung *f* des Diskontsatzes; Diskonterhöhung; Diskontheraufsetzung *f* | **augmenter le taux de l'** ~ | to raise the discount (the bank rate) ‖ den Diskont erhöhen (heraufsetzen) | **abaisser (réduire) le taux de l'** ~ | to lower (to reduce) the discount (the bank rate) ‖ den Diskont senken (herabsetzen).
— **-intérêt** *m* | cash discount; discount for cash ‖ Bardiskont *m*; Barzahlungsrabatt *m*; Kassaskonto *m*.
— **-remise** *m* | trade discount ‖ Warendiskont *m*; Rechnungsdiskont; Skonto *m*.
**escompter** *v* Ⓐ | to discount ‖ diskontieren | **effets à** ~ | bills to be discounted (to be negotiated) ‖ Diskontwechsel *mpl* | **faire** ~ **un effet** | to have a bill discounted; to give a bill on discount ‖ einen Wechsel diskontieren lassen (zum Diskont geben) | ~ **une lettre de change** | to discount a bill of exchange ‖ einen Wechsel diskontieren (in Diskont nehmen) | **s'** ~ | to be (to get) discounted ‖ diskontiert werden; zum Diskont gehen.
**escompter** *v* Ⓑ [anticiper] | to anticipate; to expect ‖ vorwegnehmen | ~ **un succès** | to take a success for granted ‖ einen Erfolg vorwegnehmen; sich Vorschußlorbeeren nehmen.
**escompteur** *m* Ⓐ [banquier ~] | discounter ‖ Diskontierer *m*; Diskontgeber *m*.
**escompteur** *m* Ⓑ [courtier d'escompte] | discount (bill) broker ‖ Diskontmakler *m*; Wechselmakler.
**escompteur** *adj* | discounting ‖ Diskont . . . | **le banquier** ~ | the discounting bank(er) ‖ die diskontierende Bank.
**escorte** *f* | escort ‖ Begleitung *f*; Geleit *n* | ~ **de douane** | escort by customs officials ‖ Zollbegleitung.
**escroc** *m* [escroqueur] | cheat; swindler; sharper; crook ‖ Betrüger *m*; Schwindler *m*; Gauner *m* | ~ **à l'assurance** | insurance swindler ‖ Versicherungsschwindler | **bande d'** ~ **s** | gang of swindlers (of sharpers) ‖ Schwindlerbande *f*; Gaunerbande | **société d'** ~ **s** | bogus (bubble) company; bogus firm ‖ Schwindelgesellschaft *f*; Schwindelfirma *f*.
**escroquer** *v* | ~ **q.** | to deceive (to cheat) (to swindle) (to defraud) sb. ‖ jdn. betrügen (beschwindeln) | ~ **qch. à q.** | to trick sb. out of sth. ‖ jdn. um etw. betrügen.
**escroquerie** *f* | fraud; swindle; cheat ‖ Betrug *m*; Betrügerei *f*; Schwindelei *f*; Gaunerei *f* | ~ **à l'assurance** | insurance fraud ‖ Versicherungsbetrug.
**espace** *m* Ⓐ | space ‖ Raum *m* | ~ **aérien** | air space ‖ Luftraum | ~ **borné** | limited space ‖ beschränkter Raum | ~ **économique** | economic area ‖ Wirtschaftsraum | ~ **libre** ① | free space ‖ freier (leerer) Zwischenraum; Abstand *m* | ~ **libre** ② | blank space ‖ freie (unbeschriebene) Stelle *f* | ~ **vital** | living space ‖ Lebensraum | **laisser de l'** ~ **pour qch.** | to leave space (room) for sth. ‖ für etw. Platz lassen.
**espace** *m* Ⓑ [intervalle de temps] | space (interval) of time ‖ Zeitraum *m*; Zeitspanne *f* | **dans l'** ~ **d'un an** | in (within) the space (the course) of a year ‖ in (innerhalb) (innert) Jahresfrist; im Laufe eines Jahres | ~ **de dix ans** | period of ten years; decade ‖ Zeitraum von zehn Jahren; Jahrzehnt *n*.
**espacement** *m* Ⓐ [intervalle] | space; interval ‖ Abstand *m*; Zwischenraum *m*.
**espacement** *m* Ⓑ [manière d'espacer] | spacing out ‖ Raumeinteilung *f*.
**espèce** *f* Ⓐ | **le cas d'** ~ | the case in question (in point) ‖ der betreffende (der in Frage stehende) Fall | **un cas d'** ~ | an actual case ‖ ein konkreter (tatsächlicher) Fall | **dans chaque cas d'** ~ | in each specific case ‖ je nach Lage des Falles | **question d'** ~ | specific question ‖ Frage *f* des einzelnen Falles; Tatfrage *f* | **dans l'** ~ ; **en l'** ~ | in this particular case ‖ im vorliegenden Falle; in dem hier vorliegenden Falle.
**espèce** *f* Ⓑ [sorte] | species; kind; sort ‖ Art *f*; Gattung *f*; Sorte *f* | **valeurs de toute** ~ | money or money's worth ‖ Geld oder Geldeswert | **de toute** ~ | of every description; of all kinds ‖ aller Art.
**espèces** *fpl* | cash; coin ‖ bares Geld *n*; Münzen *fpl* | **allocation en** ~ | cash allowance; allowance in cash ‖ Beihilfe *f* in bar | **bonus en** ~ | cash bonus ‖ Barvergütung *f* | **en caisse** | cash in (on) hand; cash balance ‖ Barbestand *m*; Kassenbestand; Barguthaben *n* | ~ **en caisse et en banque** | cash in (on) hand and at (in) bank ‖ Barbestand *m* und Bankguthaben *n* | **capital** ~ | cash capital ‖ Barkapital *n*; Barvermögen *n* | **comptabilité** ~ | cash bookkeeping (accounting) ‖ Kassenbuchführung *f*; Kassenbuchhaltung *f* | **compte d'** ~ | cash account ‖ Kassakonto *n*; Kassenkonto | ~ **en compte** ① | cash on account ‖ Bareinzahlung *f* auf Konto | ~ **en compte** ② | cash balance; cash in bank ‖ Kontoguthaben *n*; Barguthaben; Barbestand *m*; Barsaldo *m* | **cours des** ~ | rate of exchange for money; buying (banker's buying) rate ‖ Geldkurs *m*; Wechselkurs *m* für Geld | **dépôt en** ~ | cash deposit; deposit in (of) cash (of money) ‖ Hinterlegung *f* von Bargeld; Barhinterlegung; Bardepot *n* | **encaisse (réserve) en** ~ | cash reserve(s) ‖ Barvorrat *m*; Barreserve *f* | **envoi d'** ~ | cash remittance; remittance in cash; consignment in specie ‖ Barsendung *f*; Barüberweisung *f* | **état des** ~ | bill of specie ‖ Sortenzettel *m* | **frais en** ~ | cash expenditure (disbursement); out-of-pocket expenses ‖ bare Auslage *f*; Barauslage; Barausgabe(n) *fpl* | **montant en** ~ | cash amount ‖ Barbetrag *m* | **mouvements d'** ~ | cash transactions ‖ Barverkehr *m* | **paiement (versement) en** ~ | payment in cash (in

**espèces** *fpl, suite*
specie); cash payment || Barzahlung *f;* Zahlung *f* in bar; Baranschaffung *f* | **prise d'** ~ | cash withdrawal; drawing of cash || Barentnahme *f;* Barabhebung *f* | **salaire en** ~ | cash remuneration; remuneration in cash || Barlohn *m;* Vergütung *f* in bar; Barvergütung | **secours en** ~ | financial (pecuniary) aid (assistance) || finanzielle Unterstützung *f;* Geldunterstützung; Geldhilfe *f* | ~ **pour solde** | cash to balance; cash in settlement || Saldo-Barabdeckung *f;* Barausgleichung *f* | **soulte *f* en** ~ | cash element (amount) (payment) in a take-over bid || Baranteil eines Übernahmeangebots; Barregulierung *f* bei einem Übernahmeangebot | **valeur en** ~ ① | monetary (money) value || Geldeswert *m;* Geldwert | **valeur en** ~ ② | value in cash || Wert *m* in bar.
★ ~ **monnayées** | coined (minted) money; hard cash; coin(s) || gemünztes Geld *n;* Münzgeld; Hartgeld; Geldmünzen *fpl* | **payer en** ~ | to pay cash (in cash) || in bar zahlen (bezahlen); barzahlen | **payer en** ~ **sonnantes et trébuchantes** | to pay in hard cash || in klingender Münze zahlen | **contre** ~ | for (against) cash || gegen bar | **en** ~ | in coin || in Münzen.

**espérance** *f* | ~ **de vie** ① [d'une personne] | life expectancy || Lebenserwartung *f* || ~ **de vie** ② [d'une machine] | expected operational (working) life || Gebrauchsdauer *f;* Lebensdauer; Nutzungsdauer.

**espérances** *fpl* | expectations || Erwartungen *fpl* | **avoir des** ~ | to have expectations of an inheritance || Aussichten *fpl* auf eine Erbschaft haben; Erbaussichten haben | **offrir des** ~ **à q.** | to hold out expectations to sb. || jdm. Hoffnungen *fpl* (Versprechungen *fpl*) machen.

**espéré** *adj* | **bénéfice** ~ ; **profit** ~ | anticipated profit || erhoffter (erwarteter) Gewinn *m*.

**espionnage** *m* | espionage; spying || Spionage *f;* Spionieren *n* | ~ **industriel** | industrial espionage || Werkspionage; Betriebsspionage | **contre-** ~ | counter-espionage || Gegenspionage; Spionageabwehr *f*.

**espionne** *f* | spy; woman spy || Spionin *f*.

**espionner** *v* | to spy || spionieren; ausspionieren.

**esprit** *m* | **absence d'** ~ | absence of mind || Geistesabwesenheit *f* | **activité de l'** ~ | mental activity || Geistestätigkeit *f* | ~ **de caste** | class consciousness || Kastengeist *m* | **aliénation (égarement) d'** ~ | mental alienation; insanity || Geisteskrankheit *f;* Geisteszerrüttung *f;* geistige Umnachtung *f* | ~ **de conciliation** | conciliatory spirit || Vergleichsbereitschaft *f* | ~ **de corps** | class spirit || Korpsgeist *m;* Zunftgeist | **dérangement (dérèglement) d'** ~ | derangement of mind || Geistesstörung *f* | ~ **d'entreprise;** ~ **d'initiative** | spirit of enterprise (of initiative); enterprising spirit; initiative || Unternehmungsgeist; Initiative *f* | ~ **d'épargne** | sense of economy || Sparsinn *m* | **état d'** ~ | mental condition; state (frame) of mind || Geisteszustand *m;*

Geistesverfassung *f* | **faiblesse d'** ~ | weakness of mind; feeble-mindedness; imbecility || Geistesschwäche *f;* Schwachsinn *m;* Schwachsinnigkeit *f* | **selon l'** ~ **de la loi** | according to the spirit of the law || nach dem Geist des Gesetzes | ~ **de parti** | party spirit || Parteigeist *m* | **présence d'** ~ | presence of mind || Geistesgegenwart *f*.
★ **à l'** ~ **droit** | right-minded; right-thinking || rechtschaffen; vernünftig | **d'** ~ **faible; faible d'** ~ | weak-minded; feeble-minded; imbecile || geistesschwach; schwachsinnig | **sain d'** ~ | of sound mind; sound in mind || geistig gesund | **non sain d'** ~ | of unsound (not of sound) mind; mentally deranged || geistesgestört; geisteskrank.

**esquisse** *f* | rough draft (outline) (sketch) || roher Entwurf *m;* rohe Skizze *f*.

**esquisser** *v* | to sketch; to outline; to make a rough draft || skizzieren; einen rohen Entwurf machen.

**esquivement** *m* | elusion; evasion || Ausweichen *n*.

**esquiver** *v* | to avoid; to evade || vermeiden; ausweichen | ~ **ses créanciers** | to elude (to evade) one's creditors || sich seinen Gläubigern entziehen.

**essai** *m* Ⓐ | trial; test || Versuch *m* | **ballon d'** ~ | trial balloon || Versuchsballon *m* | **banc d'** ~ | test (testing) bench || Prüfstand *m* | **champ (terrain) d'** ~ | experimental field || Versuchsfeld *n* | **commande d'** ~ | trial order || Probeauftrag *m;* Probebestellung *f* | **contre-** ~ | control test || Gegenprobe *f* | **envoi à titre d'** ~ | trial shipment; sample parcel || Probesendung *f* | **ferme d'** ~ | experiment farm || Versuchsfarm; Versuchsgut *n* | **laboratoire d'** ~ | testing plant || Versuchslaboratorium *n* | ~ **à la mer** | trial trip [of a ship] || Versuchsfahrt *f* [eines Schiffes] | **un mois à l'** ~ | for a month on trial || auf einen Probemonat; für einen Monat zur Probe | **période d'** ~ | trial period || Probezeit *f* | ~ **s en plate-forme d'usine** | shop trials || Erprobung *f* auf dem Prüfstand | **service des** ~ **s** | experimental (research) department || Versuchsabteilung *f;* Forschungsabteilung | **à titre d'** ~ | on trial || versuchsweise; auf Probe | **vente à l'** ~ | sale (purchase) on approval (on trial) || Kauf *m* auf Probe; Probekauf | ~ **de vitesse** | speed trial || Geschwindigkeitsprüfung *f* | **vol d'** ~ | test (trial) flight || Versuchsflug *m;* Probeflug | **voyage d'** ~ | trial trip || Versuchsfahrt; Probefahrt.
★ **acheter qch. à l'** ~ | to buy sth. on trial (on approval) || etw. auf Probe kaufen | **faire l'** ~ **de qch.** | to make the trial of sth.; to give sth. a trial; to try (to test) sth. || etw. erproben; (ausprobieren) (prüfen) (einer Probe unterwerfen) | **à l'** ~ | on trial || versuchsweise; auf Probe | **en** ~ | undergoing trials || in der Erprobung.

**essai** *m* Ⓑ [échantillon] | sample || Probe *f*.

**essai** *m* Ⓒ [essayage] | assay; assaying || Feststellung *f* des Feingehaltes [von Edelmetallen]; Probiergewicht *n*.

**essayer** *v* Ⓐ [éprouver] | to try; to test || versuchen; probieren | ~ **un projet** | to test out a scheme || einen Plan ausprobieren | ~ **de faire qch.** | to try (to

attempt) (to make an attempt) to do sth. ‖ versuchen (einen Versuch machen), etw. zu tun | ~ **de résister** | to attempt resistance ‖ versuchen, Widerstand zu leisten.
**essayer** v Ⓑ [examiner le titre] | to assay ‖ den Feingehalt [von Edelmetall] feststellen.
**essayage** m Ⓐ [épreuve] | testing [of a machine] ‖ Erprobung [einer Maschine].
**essayage** m Ⓑ | trying on; fitting ‖ Anprobe.
**essayeur** m | assay master; tester ‖ Prüfer m; Prüfungsbeamter m [für den Feingehalt von Edelmetallen].
**essentialité** f | essentiality ‖ [das] Unerläßliche | **l' ~ d'une clause dans un contrat** | the essential character of a clause in a contract ‖ das Unerläßliche einer Vertragsklausel.
**essentiel** m | **l' ~** | the essential (main) point (thing) ‖ das Wesentliche; die Hauptsache.
**essentiel** adj | essential ‖ wesentlich | **le but ~** | the essential objective (purpose) ‖ das wesentliche Ziel; das Hauptziel | **condition ~ le** | essential condition ‖ wesentliche Bedingung f (Voraussetzung f) | **défaut ~** | basic fault; principal defect ‖ wesentlicher Fehler m; Hauptfehler m; **les faits ~ s** | the material (essential) facts ‖ das Wesentliche; die Tatsachen fpl, auf die es ankommt | **partie ~ le** | integral part; constituent ‖ wesentlicher Bestandteil m | **former partie ~ le de qch.** | to form an integral part of sth. ‖ einen wesentlichen Bestandteil von etw. bilden | **les qualités ~ les** | the essentials ‖ die wesentlichen Eigenschaften fpl | **témoin ~** | material (key) witness ‖ wichtiger Zeuge m | **vice ~** | principal defect ‖ wesentlicher Mangel; Hauptmangel.
**essentiellement** adv | essentially; substantially; absolutely; fundamentally ‖ unbedingt; absolut; grundlegend.
**essor** m Ⓐ [libre développement] | upswing; rise; free development ‖ Aufschwung m; Aufstieg m; freie Entfaltung f | **~ de la conjoncture;** **~ conjoncturel** | business upturn; boom conditions ‖ Konjunkturaufschwung; Hochkonjunktur f | **~ économique** | upswing of the economy; economic boom ‖ Wirtschaftsaufschwung; Wirtschaftskonjunktur | **en plein ~** | in full upswing (stride); making rapid strides ‖ in vollem Aufschwung; in voller Entfaltung.
**essor** m Ⓑ [progrès] | progress; growth ‖ Fortschritt m; Wachstum n.
**essor** m Ⓒ | rise to power ‖ Aufstieg m zur Macht.
**essuyer** v | to suffer ‖ erleiden | **~ une défaite** | to suffer (to sustain) defeat (a defeat); to be defeated ‖ eine Niederlage erleiden | **~ un refus** | to meet with a refusal ‖ eine Ablehnung erfahren.
**estamper** v Ⓐ [estampiller] | to stamp ‖ stempeln.
**estamper** v Ⓑ [imprimer en relief] | to emboss ‖ prägen.
**estampillage** m | stamping; marking ‖ Stempeln n; Stempelung f; Abstempelung f.
**estampille** f | stamp; seal ‖ Stempel m | **~ de contrôle** | denoting stamp ‖ Kontrollstempel | **~ officielle** | official seal ‖ Dienstsiegel n; Dienststempel m; Amtssiegel.
**estampillé** adj | **actions ~ es** | stamped shares ‖ abgestempelte Aktien fpl.
**estampiller** v | to stamp; to mark ‖ stempeln; abstempeln.
**estarie** f [jours d' ~] | laytime; lay days pl ‖ Liegezeit f; Liegetage mpl.
**ester** v | **~ en justice;** **~ en jugement** | to appear in court; to plead; to be a party to legal proceedings ‖ vor Gericht auftreten (Partei sein) (plädieren) | **capacité (droit) d' ~ en justice** | right (capacity) to appear in court; capability of appearing in court ‖ Parteifähigkeit f; Prozeßfähigkeit; Recht n (Fähigkeit f), vor Gericht als Partei aufzutreten | **défaut de capacité d' ~ en justice** | incapacity to appear in court ‖ mangelnde (Mangel m der) Prozeßfähigkeit | **capable d' ~ en justice** | capable of appearing in court ‖ parteifähig; prozeßfähig | **incapable d' ~ en justice** | incapable of appearing in court ‖ nicht prozeßfähig.
**estimateur** m | valuer; appraiser ‖ Schätzer m; Abschätzer m; Taxator m.
**estimatif** adj | estimated; veranschlagt | **coût ~** | estimated cost ‖ geschätzter Kostenbetrag m; Kostenvoranschlag m | **devis ~ ; état ~** | estimate; estimate of cost ‖ Voranschlag m; Kostenanschlag | **imputations ~ ves** | estimated charges ‖ Spesenvoranschlag m | **montant ~** | estimated amount ‖ veranschlagter Betrag m; Anschlagssumme f | **recette ~ ve** | estimated receipts pl ‖ Solleinnahme f | **valeur ~ ve** | estimated (appraised) value ‖ geschätzter (taxierter) Wert m; Anschlagswert; Schätzungswert; Taxwert.
**estimation** f | estimate; valuation; appraisal; appraising; valuing ‖ Schätzung f; Abschätzung f; Anschlag m; Einschätzung f; Bewertung f | **~ des bénéfices** | estimate of proceeds (of profits) ‖ Ertragsanschlag m; Ertragsberechnung f; Gewinnberechnung; Rentabilitätsberechnung | **sous- ~** | underestimation; underestimate ‖ Unterschätzung f; Unterbewertung f | **sur ~** | overestimate ‖ zu hohe Schätzung f (Veranschlagung f) | **valeur d' ~** | estimated (appraised) value; appraisement ‖ Schätzungswert; Anschlagswert; geschätzter Wert | **fausse ~** | misjudgment ‖ falsche Beurteilung f | **globale ~** | rough estimate ‖ rohe (ungefähre) Schätzung f | **nouvelle ~** | reappraisal ‖ Neubewertung f.
**estimatoire** adj | estimatory ‖ Schätzungs...; schätzungsweise.
**estime** f | esteem; appreciation; regard ‖ Hochachtung f; Wertschätzung; Ansehen n | **digne d' ~** | estimable; worthy of esteem; worthy (deserving) of respect ‖ achtungswürdig; achtungswert; schätzenswert | **baisser dans l' ~ de q.** | to fall in sb.'s esteem ‖ in jds. Achtung sinken; bei jdm. an Achtung verlieren | **monter dans l' ~ de q.** | to rise in sb.'s esteem ‖ in jds. Achtung steigen | **tenir q. en**

**estime** *f, suite*
**haute** ~ | to have a high opinion of sb.; to hold sb. in high esteem ‖ von jdm. eine hohe Meinung haben; jdn. hoch schätzen | **être tenu en grande** ~ | to be held in high esteem ‖ hochgeachtet werden; hohe Achtung genießen.
**estimé** *adj* | in high repute (standing) ‖ hochgeschätzt; hochangesehen.
**estimée** *f* | **votre** ~ | your esteemed letter ‖ Ihr geschätztes Schreiben.
**estimer** *v* Ⓐ [apprécier] | to estimate; to value; to appraise ‖ schätzen; bewerten, veranschlagen; taxieren | ~ **les dégâts** | to assess the damage ‖ den Schaden abschätzen | **sous** ~ **qch.** | to underestimate (to undervalue) sth. ‖ etw. unterschätzen (unterbewerten); etw. zu niedrig schätzen (einschätzen) | **sur** ~ **qch.** | to over-estimate (to overvalue) sth. ‖ etw. überschätzen (überbewerten); etw. zu hoch schätzen (veranschlagen) (einschätzen).
**estimer** *v* Ⓑ [considérer] | to consider (to deem) ‖ erachten | ~ **qch. nécessaire** | to consider sth. necessary ‖ etw. für notwendig (erforderlich) erachten.
**estropier** *v* | ~ **une citation** | to make a misquotation; to misquote [sth.] ‖ ein Zitat falsch wiedergeben; [etw.] falsch zitieren.
**établi** *adj* | **d'une authenticité** ~ **e** | of established authenticity; authentic ‖ von verbürgter Echtheit; verbürgt echt; authentisch | **coutume** ~ **e** | established custom ‖ feststehender Gebrauch *m* (Brauch *m*); Herkommen *n* | **règle** ~ **e** | fixed rule ‖ feste (stehende) Regel *f* | **réputation bien** ~ **e** | established (well-established) reputation ‖ wohlbegründeter Ruf *m* | **tenir qch. comme** ~ ① | to consider sth. as established; to take sth. for granted ‖ etw. für feststehend erachten | **tenir qch. comme** ~ ② | to assume sth. ‖ etw. unterstellen.
**établir** *v* Ⓐ [fonder; créer] | to establish; to found; to form; to create ‖ gründen; begründen; bilden; herstellen | ~ **une chaire** | to establish a chair ‖ einen Lehrstuhl errichten | ~ **une colonie** | to establish a colony ‖ eine Kolonie gründen | ~ **son crédit** | to establish one's credit ‖ seinen Kredit festigen (begründen) | ~ **une Eglise** | to establish a Church ‖ eine Kirche zur Staatskirche erklären (erheben) | ~ **un gouvernement** | to establish a government ‖ eine Regierung bilden | ~ **des relations** | to establish relations ‖ Beziehungen aufnehmen | ~ **des relations diplomatiques** | to establish diplomatic relations ‖ die diplomatischen Beziehungen aufnehmen.
★ **s'** ~ | to establish os. ‖ einen (seinen) Wohnsitz begründen; sich niederlassen | ~ **q.** | to set sb. up in business ‖ jdm. ein Geschäft einrichten (eröffnen); jdn. etablieren.
**établir** *v* Ⓑ [démontrer] | to establish; to prove ‖ beweisen; klarstellen; außer Zweifel stellen | ~ **son alibi** | to establish (to prove) one's alibi ‖ sein Alibi nachweisen; seine Abwesenheit vom Tatort beweisen | ~ **l'authenticité de qch.** ① | to authenticate sth. ‖ die Echtheit von etw. feststellen | ~ **l'authenticité de qch.** ② | to prove the authenticity of sth.; to prove sth. to be authentic (genuine) ‖ den Echtheitsbeweis für etw. antreten; beweisen, daß etw. echt ist | ~ **la culpabilité de q.** | to establish sb.'s guilt; to assess sb.'s fault ‖ jds. Schuld (Verantwortlichkeit) feststellen | ~ **son identité** | to establish (to prove) one's identity ‖ sich ausweisen; sich legitimieren | ~ **l'innocence de q.** | to establish (to prove) sb.'s innocence ‖ jds. Unschuld beweisen (außer Zweifel stellen) | ~ **la vérité de qch.** | to establish the truth of sth. ‖ die Wahrheit von etw. unter Beweis stellen; etw. als wahr beweisen.
**établir** *v* Ⓒ [fixer] | to fix ‖ festsetzen; feststellen | ~ **un impôt** | to assess a tax ‖ eine Steuer festsetzen | ~ **une indemnité** | to fix an indemnity ‖ eine Entschädigung festsetzen | ~ **une limite** | to fix (to set) a limit ‖ ein Limit setzen | ~ **la moyenne de qch.** | to draw the average of sth. ‖ den Durchschnitt von etw. ziehen (feststellen) | ~ **un principe** | to establish (to lay down) a principle ‖ einen Grundsatz festlegen (aufstellen) | ~ **un prix** | to fix (to set) a price ‖ einen Preis festsetzen | ~ **le prix de revient** | to ascertain the cost ‖ den Kostenpreis feststellen | ~ **un record** | to set up a record ‖ einen Rekord aufstellen | ~ **des règles** ① | to lay down (to adopt) rules ‖ Regeln aufstellen | ~ **des règles** ② | to prescribe regulations ‖ Vorschriften geben (erlassen).
**établir** *v* Ⓓ [dresser] | to draw up; to draw; to make out; to work out ‖ aufstellen; ausarbeiten | ~ **une accusation** | to make out a charge (a case) ‖ eine Anklage ausarbeiten | ~ **un bilan** | to strike a balance; to draw up a balance sheet ‖ eine Bilanz ziehen | ~ **un compte** | to draw up (to make out) an account ‖ ein Konto aufstellen | ~ **une facture** | to make out an invoice (a bill) ‖ eine Rechnung ausstellen (ausschreiben) | ~ **un dossier** | to open a file ‖ eine Akte (einen Akt) anlegen | ~ **un plan** | to draw up a plan ‖ einen Plan aufstellen (ausarbeiten).
**établir** *v* Ⓔ | to institute ‖ einsetzen | ~ **un tribunal** | to institute a tribunal ‖ ein Gericht (ein Tribunal) einsetzen.
**établissement** *m* Ⓐ | establishment; establishing; foundation; setting up; forming ‖ Errichtung *f;* Einrichtung *f;* Gründung *f;* Bildung *f* | **capital d'** ~ | original (opening) (initial) capital ‖ Anfangskapital *n;* Stammkapital; Grundkapital | ~ **d'un domicile** | establishment of a residence; setting up of a domicile ‖ Gründung (Begründung *f*) eines Wohnsitzes | **droit d'** ~ | right of establishment ‖ Niederlassungsrecht *n* | **frais d'** ~ ① | establishment charges; formation expenses ‖ Gründungskosten *pl;* Gründungsspesen *pl* | **frais d'** ~ ② | first (prime) (initial) (original) cost; initial capital expenditure ‖ Anlagekosten *pl* | ~ **d'un gouvernement** | establishment (forming) of a government ‖ Bildung einer Regierung | **liberté d'** ~ |

freedom of establishment ‖ Niederlassungsfreiheit *f*.

**établissement** *m* Ⓑ [institution] | establishment; institution; enterprise; exploitation ‖ Anstalt *f*; Einrichtung *f*; Niederlassung *f*; Institut *n*; Unternehmen *n*; Betrieb *m* | ~ **d'aliénés** | lunatic asylum ‖ Irrenanstalt | ~ **d'assurance** | insurance company ‖ Versicherungsanstalt | ~ **de banque**; ~ **bancaire** | banking establishment (house) (firm) (institution) ‖ Bankanstalt; Bankinstitut; Bankhaus *n*; Bankgeschäft *n* | ~ **de bienfaisance**; ~ **de charité** | charitable establishment (institution) ‖ Wohltätigkeitsanstalt | ~ **de commerce** ① | business (commercial) establishment (enterprise) ‖ Handelsbetrieb; Geschäftsbetrieb; geschäftliches Unternehmen | ~ **de commerce** ② | trade (trading) settlement ‖ Handelsniederlassung *f* | ~ **de crédit** | credit institution ‖ Kreditanstalt; Kreditinstitut | ~ **de droit public** | institution incorporated under public law; public institution; corporate body; body corporate ‖ Anstalt des öffentlichen Rechts; öffentlichrechtliche Anstalt | ~ **d'éducation**; ~ **d'enseignement**; ~ **d'instruction** | tutorial (educational) establishment ‖ Lehranstalt; Lehrinstitut; Unterrichtsanstalt | ~ **d'enseignement secondaire** | secondary school ‖ Mittelschule *f*; höhere Schule (Lehranstalt *f*) | **fermeture d'** ~ | closing of a business ‖ Geschäftsschließung *f* | ~ **de gros** | wholesale enterprise ‖ Großhandelsunternehmen | ~ **d'industrie** | industrial enterprise ‖ Industrieunternehmen | ~ **de prêt sur gage** | pawnshop ‖ Pfandleihanstalt | ~ **de transports** | institution of transports ‖ Verkehrsanstalt | ~ **d'utilité publique (générale)** | public utility company (undertaking) (institution) ‖ gemeinnützige Anstalt; gemeinnütziges Unternehmen.

★ ~ **commercial** | business establishment ‖ Handelsbetrieb; Geschäftsbetrieb; geschäftliches Unternehmen | ~ **étatiste** | government institution ‖ Staatsbetrieb; staatlicher Betrieb | ~ **financier** | financial institution ‖ Geldinstitut; Finanzinstitut | ~ **pénitentiaire** | penal (penitentiary) institution (establishment); penitentiary ‖ Strafanstalt | ~ **principal**; **principal** ~ | principal establishment ‖ Hauptniederlassung *f*; Hauptgeschäft *n*; Hauptbetrieb | **fermer son** ~ | to close one's business ‖ sein Geschäft schließen [VIDE: **établissements** *mpl* ].

**établissement** *m* Ⓒ [fixation] | fixing ‖ Feststellung *f*; Festsetzung *f* | ~ **d'un fait** | proving (establishment) (ascertainment) of a fact ‖ Feststellung einer Tatsache | ~ **d'un principe** | laying down of a principle ‖ Festlegung eines Grundsatzes | ~ **du prix de revient** | costing ‖ Selbstkostenberechnung *f*.

**établissement** *m* Ⓓ | drawing up; drawing; making out ‖ Aufstellung *f* | ~ **de bilan** | drawing up (striking) a balance sheet ‖ Erstellung der (einer) Bilanz; Bilanzziehung *f*.

**établissements** *mpl* Ⓐ | plant; works *pl*; factory ‖ Betriebsanlage *f*; Betrieb *m*; Werk *n*; Fabrik *f* | **augmentation des** ~ | increase of plant ‖ Anlagezuwachs *m* | **compte** ~ | plant account ‖ Konto *n* Fabrikationsanlagen.

**établissements** *mpl* Ⓑ | plant and equipment ‖ Betriebsgebäude *npl* und Einrichtungen *fpl*.

**établisseur** *m* | founder; creator ‖ Gründer *m*; Schöpfer *m*.

**étage** *m* | floor; story; storey ‖ Stockwerk *n* | **homme de loi de bas** ~ | shyster (tricky) lawyer; shyster ‖ Winkeladvokat *m*; Rechtsverdreher *m*; unsauberer (zweifelhafter) Anwalt *m* | **à un** ~ | one-storied | **einstöckig** | **à deux** ~ **s** | two-storied ‖ zweistöckig.

**étalage** *m* [étalement de marchandises] | display (displaying) (showing) of goods ‖ Zurschaustellung *f* (Ausstellung *f*) von Waren | **droit d'** ~ | stall money (fee); stallage ‖ Standgebühr *f*; Standgeld *n* | **mettre qch. à l'** ~ | to display sth.; to display sth. for sale ‖ etw. zur Schau (zum Verkauf) stellen.

**étalager** *v*; **étaler** *v* | ~ **ses marchandises** | to display (to expose) one's goods for sale ‖ seine Waren zur Schau (zum Verkauf) stellen (ausstellen).

**étalagiste** *m* Ⓐ | stall-keeper ‖ Inhaber *m* eines Verkaufsstandes.

**étalagiste** *m* Ⓑ | window-dresser ‖ Schaufensterdekorator *m*.

**étalé** *part* | **marchandises** ~ **es** | displayed goods; goods on view ‖ ausgestellte (zur Schau gestellte) Waren *fpl*.

**étalon** *m* Ⓐ | standard; unit ‖ Einheit *f* | **unité-** ~ | standard unit ‖ Standardeinheit | ~ **de valeur** | standard of value ‖ Werteinheit; Wertstandard *m*.

**étalon** *m* Ⓑ [monnaie-~; ~ monétaire] | money standard; standard money; currency; monetary standard (unit) ‖ Geldeinheit *f*; Währungseinheit; Währung *f*; Währungsstandard *m*; Münzeinheit *f* | ~ **d'argent**; ~ **-argent** | silver standard (currency) (coinage) ‖ Silberwährung | **métal-** ~ | standard metal ‖ Währungsmetall *n* | ~ **-papier** | paper standard ‖ Papierwährung | ~ **d'or**; ~ **-or** | gold standard (currency) (coinage) ‖ Goldwährung; Goldstandard *m* | ~ **de change-or**; ~ **devise-or** | gold exchange standard ‖ Golddevisenwährung; Golddevisenstandard | ~ **-or espèces** | gold coin (gold specie) standard ‖ Goldumlaufwährung | ~ **-or lingot** | gold bullion (gold nucleus) standard ‖ Goldbarrenwährung; Goldbarrenstandard | ~ **de valeur-or** | gold value standard ‖ Goldwertstandard | **pays à** ~ **-or** | country on the gold standard ‖ Goldwährungsland *n*; Land mit Goldwährung.

★ ~ **boiteux** | limping standard ‖ hinkende Währung | **double** ~ | double standard ‖ Doppelwährung | ~ **métallique** | metallic standard ‖ Metallwährung.

**étalonnage** *m* Ⓐ [standardisation] | standardization ‖ Standardisierung *f*.

**étalonnage** *m* Ⓑ; **étalonnement** *m* [des poids] | stamping; marking ‖ Eichen *n*; Eichung *f*.

**étalonner** v Ⓐ [standardiser] | to standardize || standardisieren.
**étalonner** v Ⓑ [des poids ou des mesures] | to stamp; to mark || eichen.
**étape** f | stage || Stadium n | ~s de libération | stages of liberalization || Stufen fpl (Etappen fpl) der Liberalisierung | **procéder par** ~ s | to proceed by stages || schrittweise (in Etappen) vorgehen.
**Etat** m Ⓐ | state; country || Staat m; Land n | **acte unilatéral de l'** ~ | unilateral act of public authority || einseitiger Staatsakt m | **administration d'** ~ | state (public) administration; Government || Staatsverwaltung f; öffentliche Verwaltung; Regierung f | **être dans l'administration d'** ~ | to be in civil service || im Staatsdienst (öffentlichen Dienst) sein (stehen) | **affaires d'** ~ **(de l'** ~ **)** | affairs of state; state affairs (business); public affairs || Staatsangelegenheiten fpl; Staatsgeschäfte; öffentliche Angelegenheiten npl | **archives de l'** ~ | state archives pl; public records pl || Staatsarchiv n | **armature de l'** ~ | state structure || Staatsgefüge n | **attributions de l'** ~ | state functions || Staatsaufgaben fpl | **autorité de l'** ~ | authority of the state; state authority || Autorität f (Ansehen n) des Staates; Staatsautorität | **banque d'** ~ | State (Government) (National) Bank || Staatsbank f; Nationalbank | **banquier de l'** ~ | government banker || Bankier m des Staates | ~ **de bordure** | border (riparian) (bordering) (neighbo(u)ring) state (country) || Anliegerstaat; Randstaat; Nachbarstaat; Nachbarland | **budget de l'** ~ | state budget; finances of the state || Staatshaushaltplan m; Staatshaushalt m | **caisse de l'** ~ | public treasury (purse); treasury; exchequer || Staatskasse f | **chef d'** ~ **(de l'** ~ **)** | head of (of the) state || Staatsoberhaupt n; Staatschef m | **chemin de fer de l'** ~ | government (state) railway || Staatsbahn f; Staatseisenbahn | **commissaire d'** ~ | state commissioner || Staatskommissar m | **concession d'** ~ | state grant; government concession || staatliche Verleihung f; Staatskonzession f | **confédération d'** ~ **s** | confederation of states || Staatenbund m | **conférence d'** ~ **s** | conference of states || Staatenkonferenz f | **conseil d'** ~ | Council of State; Privy Council || Staatsrat m | **conseiller d'** ~ | Privy Councillor; member of the Privy Council || Staatsrat m; Mitglied n des Staatsrats | **contrôle (surveillance) de l'** ~ | state (government) control || Staatsaufsicht f; Staatskontrolle f; staatliche Aufsicht | **coup d'** ~ | coup d'Etat || Staatsstreich m | **haute cour d'** ~ | high court of state || Staatsgerichtshof m | **créancier de l'** ~ | state (public) creditor || Staatsgläubiger m | **crime contre l'** ~ | crime against the state; political crime || Verbrechen n gegen den Staat; Staatsverbrechen; politisches Verbrechen | **deniers de l'** ~ | public funds (money) || öffentliche (staatliche) Gelder npl; Staatsgelder; Staatsvermögen n | **département d'** ~ | department of state; ministry || Staatsdepartement n; Ministerium n; Staatsministerium | **Département d'** ~ [USA] | State Department [USA] || Auswärtiges Amt n [USA] | **dette de l'** ~ | national (public) debt || Staatsschuld f | **droit de l'** ~ | public law || Staatsrecht n | **effets (fonds) d'** ~ **; rentes (titres de rente) sur l'** ~ | government (public) securities (bonds) (stocks) || Staatspapiere npl; Staatsanleihen fpl; öffentliche Anleihen | **examen d'** ~ | state examination || Staatsprüfung f; Staatsexamen n | **église d'** ~ | state church || Staatskirche f | **séparation des églises et de l'** ~ | separation of church and state; disestablishment || Trennung f von Kirche und Staat.
★ **fonction de l'** ~ | state function || Staatsfunktion f | **fonctionnaire d'** ~ | state (government) official; civil servant; government employee; public officer || Staatsbeamter m; Regierungsbeamter; staatlicher Beamter; Beamter | **être fonctionnaire d'** ~ | to be in the civil service || im Staatsdienst (öffentlichen Dienst) sein (stehen) | **forêt d'** ~ | state forest || Staatsforst m | **fournisseur de l'** ~ | purveyor (supplier) of the government || Staatslieferant m | **aux frais de l'** ~ | at the public charge (expense) || auf Staatskosten | **gouvernement de l'** ~ | state government || Staatsregierung f | **gouverneur d'** ~ | governor of state || Staatsgouverneur m | **homme d'** ~ | statesman; diplomat || Staatsmann m; Diplomat m | **impôt d'** ~ | state tax || Staatssteuer f; Staatsabgabe f | **intérêt d'** ~ | public (common) (national) interest || öffentliches Interesse n; Staatsinteresse | **intervention de l'** ~ | state intervention || staatliches Eingreifen n | **loi fondamentale de l'** ~ | fundamental law of the state; constitution || Staatsgrundgesetz n; Staatsverfassung f | **loterie de l'** ~ | state lottery || Staatslotterie f | **la plus haute magistrature de l'** ~ | the highest office of the state || das höchste Staatsamt | ~ **membre** | member state (country) || Mitgliedsstaat m; Mitgliedsland n | ~ **non-membre** | non-member state || Nichtmitgliedsstaat m | **ministre d'** ~ | Minister (Secretary) of State; State Minister || Staatsminister m | **monopole d'** ~ | government (state) monopoly || Staatsmonopol n | **organe de l'** ~ | state (government) official organ || offizielles Organ n; Regierungsorgan; Regierungsblatt n | **organisation de l'** ~ | constitution of the state; state constitution || Staatsverfassung f | ~ **d'origine** | country of origin; home country || Heimatstaat; Herkunftsland | **papiers d'** ~ | state documents || amtliche Schriftstücke npl; Staatsdokumente npl | ~ **de pavillon** | flag state || Flaggenstaat | ~ **de police** | police state || Polizeistaat m | **police d'** ~ | state police || Staatspolizei f | **prison d'** ~ | state prison || Staatsgefängnis n | **prisonnier d'** ~ ① | state prisoner; prisoner of state || Staatsgefangener m | **prisonnier d'** ~ ② | political prisoner || politischer Gefangener m | **propriété de l'** ~ | state (government) property || Staatseigentum n | ~ **-providence** | welfare state || Wohlfahrtsstaat | **raison d'** ~ | interest of the state (of the nation); state policy || Staatsinteresse n; Staatsraison f | **rente sur l'** ~ | government annuity || Staatsrente f | **revenus d'** ~ |

state (government) (public) revenue(s) || Staatseinkünfte *fpl;* Staatseinnahmen *fpl* | ~ **satellite** | satellite state || Satellitenstaat | **sceau de l'** ~ | official seal || Staatssiegel *n;* Amtssiegel | **secrétaire d'** ~ | Secretary of State || Staatssekretär *m* | **sous-secrétaire d'** ~ | Under-Secretary of State || Unterstaatssekretär *m* | **secrétariat d'** ~ | office of the Secretary of State || Staatssekretariat *n* | **sécurité (sûreté) de l'** ~ | security of the State; public security || Staatssicherheit *f* | **subvention d'** ~ | government (state) subsidy (aid) (assistance) (help) || Staatsbeihilfe *f;* Staatsunterstützung *f;* staatliche Unterstützung; Staatssubvention *f;* Staatshilfe *f* | ~ **tampon** | buffer state || Pufferstaat *m* | **télégramme d'** ~ | state (official) telegram || Staatstelegramm *n;* Amtstelegramm; Staatsdepesche *f* | **territoire de l'** ~ | state territory || Staatsgebiet *n* | **trésor de l'** ~ | public treasury; treasury; exchequer || Staatskasse *f;* Schatzamt *n* | **bon de trésor de l'** ~ | treasury bond || Staatsschuldverschreibung *f* | **tribunal de l'** ~ | state court || Staatsgericht *n* | ~ **vassal** | vassal state || Vasallenstaat.
★ ~ **contractant** | signatory state (power) || Signatarstaat; Signatarmacht *f* | **les** ~**s contractants** | the contracting powers || die vertragschließenden Staaten *mpl* (Mächte *fpl* ) | ~ **non contractant** | non-agreement country || Nichtvertragsstaat | ~ **côtier** | coastal state || Küstenstaat | ~ **créditeur** | creditor state (nation) || Gläubigerstaat; Gläubigerland | ~ **débiteur** | debtor state (nation) || Schuldnerstaat; Schuldnerland | ~ **limitrophe** | border (neighbo(u)ring) (bordering) (riparian) state (country) || Anliegerstaat; Nachbarstaat; Randstaat; Nachbarland | ~ **mandataire** | mandatory power || Mandatsmacht; Mandatsland | ~ **partenaire** | partner country || Partnerland | ~ **riverain** | bordering (neighbo(u)ring) (riverain) state || Anliegerstaat; Anrainerstaat | ~ **signataire** | signatory power (state) || Signatarstaat; Signatarmacht | ~ **successeur** | succession state || Nachfolgestaat | **servir l'** ~ | to serve the state (the nation) || dem Staat (dem Land) dienen.
Etat *m* Ⓑ [système gouvernemental] | form of government; government || Regierungsform *f;* Staatsform | ~ **autoritaire** | authoritarian state || autoritärer Staat *m* | ~ **confédéré; ~ fédéré; ~ fédéral; ~ fédératif** | federal state || Bundesstaat | ~ **libre** | Free State; republic || Freistaat; Republik *f* | ~ **monarchique** | monarchic form of government; monarchy || monarchische Staatsform; monarchischer Staat; Monarchie *f* | ~ **populaire** | people's state || Volksstaat | ~ **totalitaire** | totalitarian state || totalitärer Staat.
état *m* Ⓒ [condition] | state; condition; position; situation; circumstances *pl* || Zustand *m;* Lage *f;* Beschaffenheit *f;* Status *m;* Umstand *m* | **être en** ~ **d'accusation** | to be (to stand) accused; to be committed for trial || unter Anklage stehen; angeklagt sein | **mettre q. en** ~ **d'accusation** | to indict (to charge) (to accuse) (to arraign) sb.; to commit sb. for trial || jdn. in (in den) Anklagezustand versetzen; jdn. unter Anklage stellen | ~ **d' (des) affaires;** ~ **de (des) choses** | state of affairs (of things); position; circumstances || Sachlage; Sachstand; Stand der Dinge; Umstände *mpl* | **dans l'** ~ **actuel des affaires (des choses)** | in the present state of things; under the present (existing) circumstances; as the case stands at present || unter den gegebenen (gegenwärtigen) Umständen; so wie die Dinge gegenwärtig liegen; bei dem gegenwärtigen Stand der Sache | **en** ~ **d'arrestation** | under arrest; in custody || in Haft; inhaftiert; verhaftet; in Gewahrsam | **mettre q. en** ~ **d'arrestation** | to place sb. under arrest; to take sb. into custody; to arrest sb. || jdn. in Haft nehmen; jdn. verhaften; jdn. festnehmen | ~ **des biens;** ~ **de fortune** | state of fortune; financial position (situation) (status) (standing) || Vermögenslage; Vermögensstand; Finanzlage; finanzielle Lage | **en tout** ~ **de cause** | at any time during the course of the proceedings || in jeder Lage des Verfahrens (des Rechtsstreits) | ~ **de déconfiture** | state of dissolution (of decomposition) || Zustand der Auflösung (des Verfalls) | ~ **de défense** | state of defense || Verteidigungszustand | ~ **de droit** | legal status (position) || Rechtszustand | ~ **d'esprit** | mental condition; state (frame) of mind || Geisteszustand; Geistesverfassung *f* | ~ **d'entretien** | state of repair(s) || Zustand der Unterhaltung.
★ ~ **d'exception;** ~ **de siège** | state of emergency (of siege) || Ausnahmezustand; Belagerungszustand | **proclamation de l'** ~ **d'exception (de siège)** | proclamation of a state of siege || Verhängung *f* des Belagerungszustandes | **proclamer l'** ~ **d'exception (de siège)** | to proclaim (to declare) a state of siege (of emergency) || den Ausnahmezustand (den Belagerungszustand) verhängen.
★ ~ **d'exploitation** | operating (working) condition || Betriebsfähigkeit *f* | **en** ~ **d'exploitation** | in working order (condition); workable || in betriebsfähigem Zustande; betriebsfähig.
★ ~ **de guerre** | state of war || Kriegszustand | **être en** ~ **de guerre avec un pays** | to be at war (in a state of war) with a country || mit einem Lande im Kriege (im Kriegszustand) sein | **se considérer en** ~ **de guerre avec un pays** | to consider os. in a state of war with a country || sich mit einem Lande im Kriegszustand betrachten | **proclamer l'** ~ **de guerre** | to declare a state of war || den Kriegszustand erklären.
★ **en** ~ **d'ivresse** | intoxicated || in betrunkenem Zustand; betrunken | ~ **des lieux** | inventory of premises and/or fixtures || Ortsbefund *m* | ~ **du marché** | condition (situation) (state) of the market; market situation (conditions) || Marktlage *f;* Marktkonjunktur *f* | **mise en** ~ | repair; reconditioning || Instandsetzung *f* | **en** ~ **de nature** | in the natural state || im Naturzustand | **en** ~ **(en bon** ~ **) de navigabilité** | in navigable (seaworthy) condi-

état m ⓒ suite
tion || in seetüchtigem Zustande | **bon ~ de navigabilité** | seaworthiness || Seetüchtigkeit f | **~ de nécessité** | state of distress (of need) || Notstand m | **à l' ~ de neuf** | as new || neuwertig | **l' ~ actuel du pays** | the conditions now prevailing in the country || die gegenwärtig im Land herrschende Lage | **~ de possession** | actual possession; seizin in deed || Besitzstand; tatsächlicher Besitz m | **procès en ~** | suit ready for judgment || entscheidungsreifer (spruchreifer) Prozeß m | **~ de santé** | state of health || Gesundheitszustand m | **~ actuel de la technique** | state of the art || Stand der Technik | **en ~ d'utilisation** | in workable (serviceable) condition; in working condition || in gebrauchsfähigem Zustande; gebrauchsfähig.
★ **l' ~ actuel** | the conditions now prevailing || der gegenwärtige Zustand (Stand) | **~ anarchique** | state of anarchy (of lawlessness); anarchy || gesetzloser Zustand; Zustand der Gesetzlosigkeit; Anarchie f | **~ antérieur** | previous (former) (original) state || voriger (früherer) (ursprünglicher) Zustand | **en bon ~ ; en ~** | in good condition (order) (repair) || in gutem Zustande; in guter Verfassung | **~ juridique** | legal status (position) || Rechtszustand | **en mauvais ~** ① | in bad condition (state) (repair) || in schlechtem Zustande; in schlechter Verfassung | **en mauvais ~** ② | defective; in bad condition || defekt | **~ mental** | mental condition; state of mind || Geisteszustand; Geistesverfassung f.
★ **en ~ d'agir** | in an efficient state || in aktionsfähigem Zustand | **être en ~ de faire qch.** | to be able (to be in a condition) to do sth. || imstande (in der Lage) sein, etw. zu tun | **mettre qch. en ~ de** | to put sth. in a state of (in a condition to) || etw. in den Stand versetzen, zu | **mettre ses affaires en ~** | to put one's affairs in order || seine Angelegenheiten in Ordnung bringen | **mettre q. en ~ de faire qch.** | to enable sb. to do sth. || jdn. in die Lage versetzen, etw. zu tun | **remettre en ~** | to repair (to recondition) (to overhaul) sth. || etw. wieder instandsetzen; etw. überholen | **remettre qch. en son premier ~** | to restore sth. to its former state; to bring (to put) sth. back into its former (original) state || etw. in den früheren Zustand versetzen (zurückversetzen) | **vérifier l' ~ de qch.** | to verify the condition of sth. || den Zustand von etw. feststellen | **en ~ de voyager** | in a fit state to travel || in reisefähigem Zustande.
★ **dans un ~ de; en ~ de** | in a state of; in a condition to || in einem Zustande von | **en tout ~ de cause** | under all (any) circumstances; by all means; on every account || unter allen Umständen; auf alle Fälle; jedenfalls | **hors d' ~** ① | out of order (repair) || nicht betriebsfähig; außer Betrieb | **hors d' ~** ② | unfit for use || gebrauchsunfähig | **hors d' ~ de faire qch.** | unable (not in a position) to do sth. || außerstande (nicht imstande), etw. zu tun | **mettre qch. hors d' ~** | to put sth. out of operation

|| etw. außer Betrieb setzen; etw. betriebsunfähig machen.
état m ⓓ | position; status; social position; civil status || Stand m; Personenstand m; Stellung f | **action en contestation d' ~** | proceedings for disclaiming the paternity (for contesting the legitimacy) [of a child]; bastardy proceedings pl || Klage f auf Anfechtung des Personenstandes (der Ehelichkeit) (der Vaterschaft) [eines Kindes] | **action en réclamation (en reconnaissance) d' ~** | action of an illegitimate child to claim his status || Klage f auf Anerkennung des Personenstandes (der Ehelichkeit); Personenstandsklage | **~ de mariage** | married state; matrimony; wedlock | Ehestand m; Ehe f | **possession d' ~** | legitimacy; legitimate birth (descent) || Ehelichkeit f; eheliche Geburt f; Legitimität f | **~ de service** | employment; service || Dienstverhältnis n | **suppression d' ~ (de l' ~ civil)** | concealment of [sb.'s] civil status || Unterdrückung f des Personenstandes.
★ **~ civil** | civil (personal) (family) status || Personenstand; Familienstand; Zivilstand | **acte de l' ~ civil** ① | record of civil status || Personenstandsurkunde f | **acte de l' ~ civil** ② | certificate of birth (of marriage) (of death) || Geburtsschein m; Heiratsschein; Totenschein | **bureau de l' ~ civil** | register (registrar's) office || Standesamt n | **constatation de l' ~ civil** | registration of births, deaths and marriages || Beurkundung f des Personenstandes | **officier de l' ~ civil** | registrar; superintendent registrar || Standesbeamter m | **registre de l' ~ civil** ① | register of the parish (of the municipality) || Standesregister n; Standesamtsregister | **registre de l' ~ civil** ② | register of births (of marriages) (of deaths) || Geburtenregister n; Heiratsregister; Sterberegister.
★ **changer d' ~** | to change one's condition; to marry || sich verheiraten; in den Ehestand treten | **de son ~** | by trade; by profession || von Beruf; seines Standes; seines Zeichens.
état m ⓔ | estate || Stand m | **les ~s** | the estates of the realm || die Landstände mpl | **les ~s provinciaux** | the provincial estates || die Provinzialstände mpl | **le tiers ~** | the third estate; the commonalty || der dritte Stand; die Bürgerlichen mpl.
état m ⓕ [tableau] | statement; account; return; report || Aufstellung f; Bericht m; Ausweis m | **~ des avoirs** | statement of assets || Vermögensausweis | **~ des biens** | account of assets; statement of affairs || Vermögensaufstellung; Vermögensverzeichnis n | **~ des dettes actives** | statement of accounts receivable || Liste f der Außenstände; Aufstellung der Aktiven | **~ de caisse** | statement of the cash; cash statement || Kassenbericht; Kassenausweis | **~ des dettes actives et passives** | account (summary) of assets and liabilities; statement of affairs || Aufstellung der Aktiven und Passiven; Vermögensaufstellung | **~ de compte; ~ de (des) dépenses; ~ de frais** | statement of charges (of costs) (of expenses) || Kostenaufstel-

lung; Kostenverzeichnis *n;* Kostenrechnung *f;* Kostenliquidation *f* | ~ **liquidatif des frais** | request to tax the costs || Kostenfestsetzungsantrag *m;* Kostenfestsetzungsgesuch *n* | ~ **de frais taxé** | taxed bill of costs || Kostenfestsetzungsbeschluß *m* | ~ **de finances** | financial (finance) statement || Finanzbericht; Finanzausweis | ~ **des lieux** | inventory of fixtures || Inventar *n* | ~ **des malades** | sick list (report) || Krankenliste *f* | **relevé d'** ~ ; ~ **descriptif** | inventory || Bestandsverzeichnis *n;* Bestandsliste *f;* Inventar *n* | ~ **de service** ① | record of service; service record || Personalakt *m* | ~ **de service** ② | written character; testimonial; «To whom it may concern» || Dienstzeugnis *n;* Arbeitszeugnis; Dienstbescheinigung *f* | ~ **de situation** | statement || Geschäftsbericht; Status *m* | ~ **de solde** | pay sheet || Soldliste *f* | ~ **mensuel** | monthly return || Monatsbericht; Monatsausweis | ~ **«néant»** | «nil» return || Fehlanzeige *f* | ~ **nominatif** | list of names; nominal roll || Namensliste *f;* Namensverzeichnis *n* | **rayer q. des** ~ **s** | to strike sb. off the list || jdn. von der Liste streichen (löschen).

**étatifier** *v* Ⓐ [mettre sous le contrôle de l'Etat] | ~ **qch.** | to put sth. under state control (under state administration) || etw. unter Staatskontrolle (unter Staatsverwaltung) stellen.

**étatifier** *v* Ⓑ; **étatiser** *v* [nationaliser] | ~ **qch.** | to nationalize sth.; to socialize sth. || etw. verstaatlichen; etw. nationalisieren; etw. sozialisieren.

**étatique** *adj* | state . . . ; public || Staats . . . ; staatlich; öffentlich | **attributions** ~ **s** | official functions || Staatsaufgaben *fpl* | **intervention** ~ | state (official) intervention || staatliches Eingreifen *n* | **science** ~ | state economy || Staatswissenschaft *f.*

**étatisation** *f* | nationalization; socialization || Verstaatlichung *f;* Sozialisierung *f.*

**étatiste** *m* [partisan de l'étatisme] | partisan of state socialism || Anhänger *m* des Staatssozialismus.

**étatiste** *adj* | **établissement** ~ | state (government) enterprise || Staatsbetrieb *m.*

**étatisme** *m* Ⓐ [contrôle par l'Etat] | state management (control) || Staatskontrolle *f* | ~ **absolu** | regime of complete state management || System *n* vollkommener staatlicher Wirtschaftslenkung.

**étatisme** *m* Ⓑ [socialisme d'Etat] | state socialism || Staatssozialismus *m.*

**étayer** *v* [soutenir] | to confirm; to corroborate; to substantiate || erhärten; bestätigen.

**éteindre** *v* Ⓐ | to extinguish || zum Erlöschen bringen | ~ **une dette** | to extinguish (to pay off) a debt || eine Schuld tilgen (durch Tilgung zum Erlöschen bringen) | **laisser s'** ~ **une servitude** | to allow an easement to lapse || eine Dienstbarkeit erlöschen lassen | **s'** ~ | to become extinct || erlöschen.

**éteindre** *v* Ⓑ [abolir] | to abolish || abschaffen.

**étendre** *v* | to extend || ausbreiten | ~ **ses connaissances** | to enlarge (to improve) one's knowledge || seine Kenntnisse erweitern | ~ **sa propriété** | to enlarge one's property (one's estates) || seinen Besitz erweitern (vergrößern) | **s'** ~ | to extend || sich erstrecken.

**étendu** *adj* Ⓐ | extended; extensive || ausgedehnt | **connaissances** ~ **es** | extensive knowledge || umfassende Kenntnisse | **expérience** ~ **e** | wide experience || reiche Erfahrung (Erfahrungen) | **des pouvoirs** ~ **s** | wide powers || umfassende (weitgehende) Vollmachten.

**étendu** *adj* Ⓑ [vaste] | far-reaching || weitreichend.

**étendue** *f* | extent || Ausdehnung *f;* Umfang *m* | **l'** ~ **des (de ses) pouvoirs** | the extent of one's authority (of one's power) (of one's power of attorney) || der Umfang der Vollmacht (der Vertretungsmacht) | ~ **du risque** | extent of the risk || Umfang des Risikos | **grande** ~ **de terrain** | vast extent of ground (of property); vast estate || ausgedehnter Grundbesitz *m* (Landbesitz *m*).

**étiquetage** *m* Ⓐ | labelling || Bezettelung *f;* Etikettierung *f* | ~ **informatif** | informative labelling || informative Warenkennzeichnung.

**étiquetage** *m* Ⓑ | ticketing [of goods] || Auszeichnung *f* (Preisauszeichnung) [von Waren].

**étiquetage** *m* Ⓒ [classement] | docketing || Klassifizierung *f.*

**étiqueter** *v* Ⓐ | to label || bezetteln; etikettieren.

**étiqueter** *v* Ⓑ [marquer des marchandises] | to ticket [goods] || [Waren] auszeichnen.

**étiqueter** *v* Ⓒ [classer] | to docket || klassifizieren.

**étiquette** *f* Ⓐ [petit écriteau] | label; ticket || Zettel *m;* Aufschrift *f;* Etikette *f* | ~ **d'adresse** | address label || Adressenanhänger *m* | ~ **à bagages;** ~ **de direction** | luggage label || Gepäckzettel *m;* Gepäckadresse *f* | ~ **de recommandation** | registration label || Einschreibzettel | ~ **gommée** | gummed label; stick-on label || Aufklebezettel; Aufklebeadresse *f* | ~ **volante** | tie-on label; tag || Anhängezettel *m;* Anhängeadresse *f;* Anhänger *m* | **attacher une** ~ | to tie on a label || eine Etikette anheften (anbringen).

**étiquette** *f* Ⓑ [pour indiquer le prix] | price ticket (tag) (label) || Preiszettel *m;* Preisetikette *f.*

**étiquette** *f* Ⓒ [formes cérémonieuses] | etiquette; formality; ceremony || Etikette *f;* Zeremoniell *n* | **l'** ~ **de la cour** | the Court ceremonial || das Hofzeremoniell.

**étouffer** *v* | ~ **un scandale** | to hush up a scandal || einen Skandal vertuschen.

**étranger** *m* Ⓐ | foreign country (countries) || Ausland *n* | **avoirs à l'** ~ | foreign holdings *pl;* credit balances abroad || Guthaben *npl* im Ausland; Auslandsguthaben *npl* | **dissimulation d'avoirs à l'** ~ | concealment of foreign holdings (of foreign assets) || Verheimlichung *f* von Auslandsguthaben (von Auslandsvermögen) | **chèque à l'** ~ | foreign cheque || Scheck *m* (Check [S]) auf das Ausland; Auslandsscheck | **correspondant à l'** ~ | foreign correspondent || Auslandsberichterstatter *m;* Korrespondent *m* im Ausland | **correspondancier pour l'** ~ | foreign correspondence clerk || Auslandskorrespondent *m* | **dette envers l'** ~ | foreign

étranger *m* Ⓐ *suite*
  debt || Auslandsschuld *f* | **total de la dette sur l'** ~ | total foreign indebtedness || gesamte Auslandsverschuldung *f* | **devise (effet) (lettre de change) (traite) sur l'** ~ | foreign bill (exchange); bill payable abroad || Wechsel *m* auf das Ausland; Auslandswechsel; ausländischer Wechsel; Devise *f* | **domicile à l'** ~ | residence abroad || Wohnsitz *m* im Ausland; Auslandswohnsitz | **filiale à l'** ~ | branch (branch office) abroad || Filiale *f* im Ausland; Auslandsfiliale | **informations (nouvelles) de l'** ~ | information (news) from abroad; foreign intelligence || Nachrichten *fpl* aus dem Auslande; Auslandsnachrichten | **investissements (placements) à l'** ~ | foreign investments; capital (investments) abroad || Kapitalanlagen *fpl* im Auslande; Auslandsinvestitionen *fpl* | **en provenance de l'** ~ ① | of foreign origin || ausländischer Herkunft *f* | **en provenance de l'** ~ ② | from abroad; foreign || aus dem Ausland; ausländisch | **rapports avec l'** ~ | foreign connections || Auslandsbeziehungen *fpl* | **séjour à l'** ~ | stay abroad || Auslandsaufenthalt *m* | **tarif (taxe) de l'** ~ | foreign rate || Auslandstarif *m;* Auslandstaxe *f* | **trafic commercial avec l'** ~ | foreign trade (trading) (commerce) || Handelsverkehr *m* mit dem Ausland | **transfert à l'** ~ | transfer abroad; foreign transfer || Überweisung *f* nach dem Ausland; Auslandsüberweisung | **voyages à l'** ~ | foreign travels; travel abroad || Reisen *fpl* im (nach dem) Ausland; Auslandsreisen.
  ★ **construit à l'** ~ | foreign-made; foreign-built || im Auslande hergestellt (erzeugt) | **enregistré à l'** ~ | registered abroad || im Auslande eingetragen | **payable à l'** ~ | payable abroad || im Ausland zahlbar.
  ★ **passer à l'** ~ | to go abroad || ins Ausland gehen | **vivre à l'** ~ | to live abroad || im Auslande leben | **voyager à l'** ~ | to travel abroad || im Auslande reisen.
  ★ **à l'** ~ | in a foreign country; in foreign countries; abroad || im Auslande; in der Fremde | **en... et à l'** ~ | at home and abroad || im In- und Auslande | **sur l'** ~ | against addressees abroad || auf das Ausland; auf ausländische Plätze.
étranger *m* Ⓑ [personne] | foreigner; alien; foreigne subject || Ausländer *m* | **police des** ~ **s** | aliens' registration || Fremdenpolizei *f;* Ausländerpolizei | **qualité d'** ~ | foreign nationality; alienage || Ausländereigenschaft *f.*
étranger *adj* Ⓐ | foreign || ausländisch | **affaires** ~ **ères** | foreign (external) affairs || auswärtige Angelegenheiten *fpl* | **commission des affaires** ~ **ères** | foreign affairs committee || Ausschuß *m* für auswärtige Angelegenheiten | **Ministère des affaires** ~ **ères; secrétariat (secrétariat d'Etat) aux affaires** ~ **ères** | Foreign Office [GB]; State Department [USA]; Department of State || Ministerium *n* für auswärtige Angelegenheiten; Auswärtiges Amt *n;* Außenministerium | **Ministre des affaires** ~ **ères** | Foreign Secretary [GB]; Secretary of State [USA] || Minister *m* des Auswärtigen; Außenminister.
  ★ **aide** ~ **ère** | foreign aid || Auslandshilfe *f* | **plan (programme) d'aide** ~ **ère** | foreign aid program || Auslandshilfeprogramm *n* | **brevet** ~ | foreign patent || Auslandspatent *n* | **capitaux** ~ **s** | foreign capital || Auslandskapital *n;* ausländisches Kapital | **afflux de capitaux** ~ **s** | inflow of foreign capital (of money from abroad) || Zustrom *m* von Auslandskapital(ien) (von Geldern aus dem Ausland) | **créancier** ~ | foreign creditor || Auslandsgläubiger *m* | **change** ~ **; devise** ~ **ère; effet** ~ | foreign bill (exchange); bill in foreign currency || Wechsel *m* auf das Ausland; ausländischer Wechsel; Auslandswechsel; Wechsel in ausländischer Währung | **emprunt** ~ | external (foreign) loan || ausländische Anleihe *f;* Auslandsanleihe.
  ★ **fonds** ~ **s** ① | foreign money(s) (capital) || ausländische Gelder *npl;* Auslandskapital(ien) *npl* | **dépôts de fonds** ~ **s** | foreign deposits || Depots *npl* von Geldern aus dem Auslande | **fonds** ~ **s** ②; **valeurs** ~ **ères** | foreign stocks (securities) || Auslandswerte *mpl;* ausländische Aktien *fpl* (Wertpapiere *npl*) | **langue** ~ **ère** | foreign language || fremde Sprache *f;* Fremdsprache | **légion** ~ **ère** | foreign legion || Fremdenlegion *f* | **la main-d'œuvre** ~ **ère** | foreign workers (labor) || ausländische Arbeitskräfte *fpl;* Fremdarbeiter *mpl;* Gastarbeiter *mpl* | **marché** ~ | foreign market || Auslandsmarkt *m* | **de marque** ~ **ère** | of a foreign make; foreign-made || einer ausländischen Marke.
  ★ **monnaie** ~ **ère** | foreign currency (money) (exchange) || ausländische (fremde) Währung *f;* Auslandswährung; ausländische (fremde) Zahlungsmittel *npl* | **assurance en monnaie** ~ **ère** | insurance in foreign currency || Fremdwährungsversicherung *f* | **compte en monnaie** ~ **ère** | account in foreign currency || Fremdwährungskonto *n.*
  ★ **mot** ~ **; terme** ~ | foreign word (expression) || Fremdwort *n;* fremdsprachiger Ausdruck *m* | **pays** ~ **(** ~ **s)** | foreign country (countries) || Ausland *m;* fremde Länder *npl* | **en pays** ~ **s** | abroad; in foreign parts || im Ausland | **provenance des pays** ~ **s** | goods of foreign origin; foreign goods || Waren *fpl* ausländischer Herkunft; ausländische Waren | **politique** ~ **ère** | foreign policy || Außenpolitik *f;* auswärtige Politik | **prêt** ~ | foreign credit || Auslandskredit *m* | **de provenance** ~ **ère** ① | of foreign origin || ausländischen Ursprungs; ausländischer Herkunft | **de provenance** ~ **ère** ② | foreign-grown || ausländisches Wachstums | **société** ~ **ère** | foreign company || ausländische Gesellschaft *f* | **anti-** ~ | hostile to foreigners || ausländerfeindlich; fremdenfeindlich.
étranger *adj* Ⓑ [qui n'appartient pas a qch.] | extraneous; not belonging [to sth.] || außerhalb; nicht dazugehörig | **être** ~ **à l'affaire** | to have nothing to do with the matter || außerhalb der Sache stehen; nichts mit der Angelegenheit zu tun

haben | **cela est ~ au présent litige** | that is not pertinent to the present dispute (case) ‖ dies gehört nicht zu dem vorliegenden Prozeß (zu dieser Sache) | **~ à qch.** | alien from sth. ‖ einer Sache fremd; nicht zur Sache gehörig.
**étrangère** *f* | foreigner; alien ‖ Ausländerin *f;* Fremde *f.*
**étranglement** *m* | strangling; strangulation ‖ Erdrosseln *n;* Erdrosselung *f.*
**étrangler** *v* | to strangle ‖ erdrosseln | **~ un complot au berceau** | to nip a plot in the bud ‖ eine Verschwörung im Keim ersticken.
**être** *m* Ⓐ [le fait d'exister] | being; existence ‖ Sein *n;* Existenz *f.*
**être** *m* Ⓑ | **~ humain** | human being ‖ menschliches Wesen *n* | **~ moral** | juridical (legal) personality ‖ juristische Person *f;* Rechtspersönlichkeit *f.*
**étrenne** *f* Ⓐ [première vente du jour] | first sale of the day ‖ erster Verkauf *m* des Tages.
**étrenne** *f* Ⓑ [arrhes] | earnest money; earnest; handsel ‖ Handgeld *n;* Angeld; Draufgeld.
**étrenne** *f* Ⓒ [cadeau] | **les ~ s** | Christmas box (gratuity) (bonus); annual gratuity; New Year's gift ‖ Gratifikation *f;* Weihnachtsgratifikation.
**étroit** *m* | **être à l' ~** ① | to live (to be) in straitened circumstances; to be badly off ‖ in Bedrängnis (in bedrängter Lage) sein | **être (vivre) à l' ~** ② | to live in cramped conditions; to live very frugally (economically) ‖ sehr sparsam leben; in engen Verhältnissen leben.
**étroit** *adj* Ⓐ | **alliance ~ e** | close alliance ‖ enges Bündnis *n* | **amitié ~ e** | close friendship ‖ enge Freundschaft *f* | **chemin de fer à voie ~ e** | narrow-gauge railway ‖ Schmalspurbahn *f* | **collaboration ~ e** | close collaboration ‖ enge Zusammenarbeit *f* | **en contact ~ avec q.** | in close contact with sb. ‖ in enger Verbindung *f* mit jdm. | **coordination ~ e** | close co-ordination ‖ enge Koordination *f* | **à l'esprit ~** | narrow-minded ‖ engherzig | **liens ~ s** | close bonds ‖ enge Bindungen *fpl* | **marché ~** | limited market ‖ begrenzter (begrenzt aufnahmefähiger) Absatzmarkt *m* | **marge ~ e** | narrow margin | geringer Spielraum *m;* geringe Spanne *f* | **parenté ~ e** | close relationship ‖ nahe (enge) Verwandtschaft *f* | **rapport ~** | close connexion | enger Zusammenhang *m;* enge Beziehung *f* | **relation ~ e** | close connection ‖ enge Verbindung *f* | **union ~ e** | close union ‖ enger Zusammenschluß *m.*
**étroit** *adj* Ⓑ [strict; rigoureux] | **règlement ~** | strict rule (regulation) ‖ strenge Regel *f.*
**étroitesse** *f* | limited condition ‖ Begrenztheit *f* | **~ d'esprit** | narrowness of mind; narrow-mindedness ‖ Engherzigkeit *f;* Beschränktheit *f.*
**étude** *f* Ⓐ | study ‖ Studium *n* | **bourse d' ~ s** | studentship ‖ Studienbeihilfe *f* | **certificat d' ~ s** | school leaving certificate ‖ Reifezeugnis *n;* Schulabgangszeugnis | **comité d' ~ s** | studying committee ‖ Studienkommission *f* | **cours d' ~ s** | course of studies ‖ Kursus *m;* Lehrgang *m* | **~ de capacité**

**en droit** | study of law; law study ‖ Studium *n* der Rechte (der Rechtswissenschaft); Rechtsstudium | **frais d' ~ s** | costs of studying ‖ Studienkosten *pl* | **~ sans maître** | self-study ‖ Selbststudium | **programme d' ~ s** | curriculum ‖ Studienplan *m;* Lehrplan | **voyage d' ~ s** | trip for making studies ‖ Studienreise *f.*
★ **~ s préparatoires** | preparatory studies ‖ Vorbeiten *fpl* | **achever ses ~ s** | to finish one's studies ‖ sein Studium abschließen | **s'adonner à l' ~ de qch.** | to devote os. to the study of sth. ‖ sich dem Studium einer Sache widmen (hingeben) | **faire ses ~ s à . . .** | to study at . . . ‖ in . . . studieren.
**étude** *f* Ⓑ [recherche] | research; survey; investigation ‖ Forschung *f;* Untersuchung *f* | **bureau d' ~** | research department ‖ Forschungsabteilung *f;* Versuchsabteilung | **~ du marché** | market study (analysis) (survey) ‖ Marktstudie *f;* Marktanalyse *f;* Marktforschung | **mettre une question à l' ~** | to take a question under consideration ‖ eine Frage einer Prüfung unterziehen | **procéder à une ~ (à l' ~ ) de la situation** | to survey (to make a survey of) the situation ‖ die Lage untersuchen (überprüfen) | **être à l' ~** | to be under investigation (under consideration) ‖ untersucht (geprüft) werden.
**étude** *f* Ⓒ [salle d' ~] | study ‖ Studierzimmer *n.*
**étude** *f* Ⓓ [bureau d'un avoué] | law (lawyer's) office; chambers *pl* ‖ Rechtsanwaltsbüro *n;* Anwaltsbüro; Anwaltskanzlei *f.*
**étude** *f* Ⓔ [bureau d'un notaire] | notary's office ‖ Notariatsbüro *n;* Notariatskanzlei *f.*
**étude** *f* Ⓕ [clientèle] | law (lawyer's) practice ‖ Rechtsanwaltspraxis *f;* Anwaltspraxis.
**étudiant** *m* | student ‖ Studierender *m;* Student *m* | **~ en droit; ~ de capacité en droit** | law student ‖ Student der Rechte (der Rechtswissenschaft); Rechtsstudent | **admettre un ~ à une université** | to enter a student at a university ‖ einen Studenten bei einer Universität zulassen.
**étudiante** *f* | student; lady student ‖ Studentin *f.*
**étudier** *v* Ⓐ | to study ‖ studieren | **~ en droit** | to study (to read) law; to study for the bar ‖ die Rechte (Jura) (Rechtswissenschaft) studieren.
**étudier** *v* Ⓑ [examiner attentivement] | **~ qch.** | to investigate sth.; to examine sth. carefully; to make a careful study (a survey) of sth. ‖ etw. genau (sorgfältig) untersuchen; eine genaue Untersuchung über etw. anstellen.
**eurodevises** *fpl* | Eurocurrency ‖ Eurowährung *f* | **marché des ~** | Eurocurrency market ‖ Eurodevisenmarkt; Eurogeldmarkt.
**Europe** | **Conseil de l' ~** | Council of Europe ‖ Europarat.
**européen** *adj* Ⓐ [Marché Commun] | **Banque ~ ne d'exportation; BEE** | European Export Bank; EEB ‖ Europäische Ausfuhrbank; EAB | **Banque ~ ne d'investissement; BEI** | European Investment Bank; EIB ‖ Europäische Investitionsbank | **la Communauté économique ~ ne; CEE** | the European Economic Community; EEC ‖ die euro-

**européen** *adj* Ⓐ *suite*
päische Wirtschaftsgemeinschaft; EWG | **la Communauté ~ ne du charbon et de l'acier; CECA** | the European Coal and Steel Community; ECSC || die europäische Gemeinschaft für Kohle und Stahl; die Montanunion; EGKS | **la Communauté ~ ne de l'énergie atomique; Euratom** | the European Atomic Energy Community; Euratom; EAEC || die europäische Atomgemeinschaft; Euratom | **le Parlement ~** | the European Parliament || das europäische Parlament | **Système monétaire ~** | European Monetary System; EMS || europäisches Währungssystem; EWS | **Union ~ ne des paiements; UEP** | European Payments Union EPU || Europäische Zahlungsunion; EZU | **Accord monétaire ~** ; AME | European Monetary Agreement; EMA || Europäisches Währungsabkommen; EWA | **Unité monétaire ~** ; **ECU** | European Currency Unit; ECU || europäische Währungseinheit; ECU.

**européen** *adj* Ⓑ [autre que Marché Commun] | **Organisation ~ ne de coopération économique; OECE** | Organization for European Economic Cooperation; OEEC || Europäische Organisation für wirtschaftliche Zusammenarbeit | **Cour ~ ne des droits de l'homme** | European Court of Human Rights || europäischer Gerichtshof für Menschenrechte.

**évacuation** *f* Ⓐ | removal; clearing out || Räumung *f;* Ausräumung *f* | **~ d'un appartement** | vacating of an apartment || Räumen *n* (Räumung) (Freimachung *n*) einer Wohnung; Ausziehen *n* (Auszug *m*) aus einer Wohnung.

**évacuation** *f* Ⓑ [éviction] | **~ d'un locataire** | eviction (ejection) of a tenant || Entfernung *f* eines Mieters (eines Pächters).

**évacuer** *v* Ⓐ | **~ un appartement** | to vacate an apartment || eine Wohnung räumen (freimachen); aus einer Wohnung ausziehen | **faire ~ la salle (la salle d'audience)** | to clear the hall (the court room) (the court); to have the hall (the court room) cleared; to order the meeting (the proceedings) to be held in camera || den Saal (den Gerichtssaal) räumen lassen; die Öffentlichkeit ausschließen; den Ausschluß der Öffentlichkeit anordnen.

**évacuer** *v* Ⓑ | to evacuate || räumen | **~ une zone** | to evacuate an area || eine Zone räumen (evakuieren).

**évacuer** *v* Ⓒ [abandonner] | **~ le bâtiment** | to abandon ship || das Schiff verlassen.

**évadé** *m* | escaped prisoner || Entwichener *m.*

**évader** *v* | **s' ~ de prison** | to escape from prison; to break gaol || aus dem Gefängnis entweichen (ausbrechen).

**évaluable** *adj* Ⓐ [à apprécier] | appraisable || schätzbar; abschätzbar.

**évaluable** *adj* Ⓑ [à fixer] | assessable || bewertbar; zu bewerten.

**évaluateur** *m* [qui sert à évaluer] | means *sing* of evaluating || Mittel *n* zum Abschätzen.

**évaluation** *f* Ⓐ [appréciation] | appraisal; appraisement; estimate || Schätzung *f* | **contre- ~** ; **seconde ~** | counter-appraisal || Nachschätzung | **~ des frais** | estimate of costs || Kostenvoranschlag *m;* Kostenüberschlag *m;* Kostenanschlag *m* | **~ des pertes** | estimate of the losses || Schätzung der Verluste | **marge de certitude d'une ~** | margin of error in forecasting || Bewertungsspielraum *m* | **serment d' ~** | oath of appraisal || Schätzungseid *m* | **sous- ~** | underestimate; underestimation || Unterschätzung | **sur ~** | overestimate || zu hohe Schätzung | **~ fiscale** | appraisal (estimate) for taxation || Steuereinschätzung | **~ en gros** | rough estimate || rohe (ungefähre) Schätzung | **~ prudente** | conservative estimate || vorsichtige Schätzung.

**évaluation** *f* Ⓑ [fixation] | assessment; valuation || Wertberechnung *f;* Wertermittlung *f;* Wertfeststellung *f* | **~ d'avarie** | average bill (statement) || Havarieaufmachung *f;* Havarierechnung *f* | **base d' ~** | basis of valuation || Bewertungsgrundlage *f* | **~ des dégâts; ~ du dommage** | assessment (appraisal) of the damage || Schadensfestsetzung *f;* Schadensfeststellung *f* | **~ en douane** | customs valuation; valuation for customs purposes || Zollwertermittlung *f;* Zollwertfestsetzung *f* | **~ des frais** | assessment (taxing) of cost(s) || Kostenfestsetzung *f* | **~ des impôts** | assessment of taxes || Steuerveranlagung | **~ avec prudence** | conservative evaluation (valuation) || vorsichtige Bewertung *f* | **~ des stocks** | stock valuation || Lagerbewertung *f;* Bewertung des Lagerbestandes.
★ **sous- ~** | undervaluation || Unterbewertung *f* | **sur ~** | overvaluation || Überbewertung *f* | **~ forfaitaire** | evaluation in bulk || Pauschalbewertung *f.*

**évaluer** *v* Ⓐ [apprécier] | to appraise; to estimate || schätzen; abschätzen; veranschlagen | **sous- ~** | to underestimate || zu niedrig schätzen; unterschätzen | **sur ~** | to overestimate || zu hoch schätzen; überschätzen | **à ~** | appraisable || schätzbar; abschätzbar.

**évaluer** *v* Ⓑ [fixer] | to assess || feststellen; festsetzen | **~ qch.** | to set a value upon sth.; to assess the value of sth. || etw. bewerten; den Wert von etw. festsetzen | **~ les dégâts** | to assess the damage || den Schaden feststellen (festsetzen) | **~ une perte** | to assess a loss || einen Verlust feststellen | **~ une propriété** | to assess a property || ein Anwesen steuerlich bewerten (veranlagen) | **sous- ~** | to undervalue; to underrate || unterbewerten | **sur ~** | to overvalue; to overrate || überbewerten.

**évasif** *adj* | evasive || ausweichend | **réponse ~ ve** | evasive answer || ausweichende Antwort *f.*

**évasion** *f* Ⓐ | evasion; quibble; quibblings *pl* || Ausweichen *n;* Ausflüchte *fpl.*

**évasion** *f* Ⓑ [fuite] | escape; flight || Entweichen *n;* Flucht *f* | **~ de prison** | prison breaking; jailbreak || Ausbrechen *n* aus dem Gefängnis | **tentative d' ~** | attempt to escape (at escaping) || Fluchtversuch *m;* Ausbruchsversuch *m.*

**évasion** *f* ⓒ [fraude] | evasion || Hinterziehung *f* | ~ **d'impôt;** ~ **fiscale** ① | tax avoidance (evasion) (fraud) || Steuerhinterziehung *f;* Steuerbetrug *m* | ~ **fiscale** ② | evasion of duty (of duties) (of customs duties) || Zollhinterziehung *f* | **fraude et** ~ **fiscale** | tax evasion and avoidance || Steuerhinterziehung und -umgehung.

**évasion** *f* ⓓ [sortie] | ~ **de capitaux** | outflow (efflux) (exodus) of capital; foreign drain || Kapitalabwanderung *f;* Abfluß *m* von Kapital nach dem Ausland.

**événement** *m* Ⓐ | occurrence; event; incident || Ereignis *n* | **le cours des** ~**s** | the course of events || der Gang der Ereignisse; der Hergang | ~**s de mer** ① | shipping intelligence (news) (reports) || Schiffahrtsnachrichten *fpl* | ~**s de mer** ② | movement of shipping (of ships) || Nachrichten über Schiffsbewegungen | ~ **fortuit** | contingent || unvorhersehbares (nicht vorherzusehendes) Ereignis.

**événement** *m* Ⓑ [résultat] | outcome; result; issue || Ausgang *m;* Ergebnis *n;* Resultat *n* | **dans (en) l'** ~ | as things turned out || im Endeffekt.

**événement** *m* ⓒ [incident; hasard] | **en cas d'** ~ | in case of emergency || im Notfall | **parer à tout** ~ | to provide against all contingencies || allen Möglichkeiten vorbeugen | **à tout** ~ | in any case (event); under any (all) circumstances || auf jeden Fall; auf alle Fälle; unter allen Umständen.

**éventualité** *f* | eventuality; contingency || Eventualität *f;* Eventualfall *m* | **les** ~**s de la guerre** | the eventualities of war || die Zufälligkeiten *fpl* des Krieges | **réserve pour** ~**s** | contingency (contingencies) reserve; contingency fund || Reservefonds *m* für Notfälle; Notrücklage *f;* Notreserve *f* | **parer à toute** ~ | to provide for (against) all eventualities (contingencies) || Vorsorge *f* treffen gegen alle Eventualitäten.

**éventuel** *m* Ⓐ [cas possible] | possible event; an event which may happen || mögliches (möglicherweise eintretendes) Ereignis *n*.

**éventuel** *m* Ⓑ [cas éventuel] | eventuality; contingency || Eventualität *f;* Eventualfall *m*.

**éventuel** *adj* Ⓐ | **engagements** ~ **; le passif** ~ | contingent liabilities *pl* || bedingte (eventuell eintretende) Verbindlichkeiten *fpl*.

**éventuel** *ajd* Ⓑ | possible || möglich; eventuell | **acheteur** ~ ① | prospective (intending) (would-be) buyer || Kaufinteressent *m;* Kaufwilliger *m;* Kauflustiger *m* | **acheteur** ~ ② | potential customer || voraussichtlicher Kunde *m* (Käufer *m*) | **consommateur** ~ | potential customer || voraussichtlicher Verbraucher *m* | **sous réserve d'une vérification** ~ **le** | subject to subsequent verification || vorbehaltlich einer späteren Überprüfung (einer Nachprüfung) | **à titre** ~ | possibly; as a possible event (outcome) || möglicherweise | **traitements** ~**s** | perquisites [of an office] || Nebeneinkünfte *fpl* [eines Amtes].

**éventuellement** *adv* Ⓐ | eventually; contingently || gegebenenfalls; vorkommenden Falles; unter Umständen.

**éventuellement** *adv* Ⓑ [possiblement] | possibly || möglicherweise.

**éviction** *f* Ⓐ | eviction; ejection || Entsetzung *f* | ~ **d'un locataire** | eviction of a tenant || zwangsweise Entfernung *f* eines Mieters (eines Pächters).

**éviction** *f* Ⓑ [dépossession] | dispossession || Besitzentsetzung *f;* Vertreibung *f* aus dem Besitz.

**évidemment** *adv* | evidently; obviously; without any doubt || offensichtlich; offenbar; zweifelsfrei.

**évidence** *f* Ⓐ | evidence; obviousness || Augenscheinlichkeit *f;* Offensichtlichkeit *f* | **être de toute** ~ | to be obvious || augenfällig sein; auf der Hand liegen | **nier l'** ~ **; se refuser à l'** ~ | to refuse to recognize the facts || sich den Tatsachen verschließen | **se rendre à l'** ~ | to bow to facts || sich den Tatsachen beugen.

**évidence** *f* Ⓑ [visibilité] | conspicuousness || Hervortreten *n* | **être en** ~ | to be conspicuous || deutlich hervortreten; augenfällig sein | **mettre qch. en** ~ | to display sth. || etw. zur Schau stellen | **se mettre en** ~ | to make os. conspicuous; to bring os. into notice || sich hervortun.

**évident** *adj* | evident; obvious || offenbar; offensichtlich.

**évincement** *m* | dispossession || Vertreibung *f* aus dem Besitz; Besitzentsetzung *f.*

**évincer** *v* Ⓐ | ~ **un locataire** | to evict (to eject) a tenant || einen Mieter (einen Pächter) entfernen (exmittieren).

**évincer** *v* Ⓑ [déposséder] | ~ **q.** | to dispossess sb. || jdn. aus dem Besitz vertreiben (entsetzen).

**évitable** *adj* | avoidable || vermeidlich; vermeidbar.

**évitement** *m* | **gare d'** ~ | siding || Ausweichbahnhof *m* | **ligne d'** ~ | by-pass line || Umgehungsstrecke *f* | **route d'** ~ | by-pass road || Umgehungsstraße *f.*

**éviter** *v* | ~ **de faire qch.** | to avoid doing sth. || vermeiden, etw. zu tun.

**évocable** *adj* | **cause** ~ | case which may be taken over by a higher court || Verfahren *n*, welches durch ein höheres Gericht übernommen werden kann.

**évocation** *f* | ~ **en garantie** | third party notice (procedure) || Streitverkündung *f;* Streitverkündigungsverfahren *n*.

**évolution** *f* | trend; tendency; development || Entwicklung *f;* Bewegung *f* | ~ **à la baisse** | downward trend; tendency to fall || Abwärtsbewegung; fallende Tendenz *f* | ~ **conjoncturelle** | current (market) trend || Konjunkturentwicklung | ~ **des cours mondiaux** | movement of (trend in) world prices || Weltpreisentwicklung; Tendenz der Weltmarktpreise | ~ **à la hausse** | upward trend; tendency to rise || Aufwärtsbewegung; steigende Tendenz | ~ **du marché d'emploi** | development of (trend in) the labo(u)r market || Entwicklung auf dem Arbeitsmarkt | ~ **des prix** | price trend (movements); trend in prices || Preisentwicklung; Preistendenz; Preisbewegungen | ~ **de la technique** |

**évolution** *f, suite*
    technical development (progress) || technische Entwicklung; Stand der Technik.
**évoquer** *r* | to mention; to quote; to cite; to refer to; to recall || aufführen; zitieren; andeuten.
**exact** *adj* Ⓐ | accurate; correct; right || genau; sorgfältig; exakt; richtig | **récit** ~ | accurate (true) account || genauer (wahrheitsgetreuer) Bericht *m*.
**exact** *adj* Ⓑ [ponctuel] | punktual || pünktlich.
**exactement** *adv* Ⓐ | accurately; correctly; precisely || genau | ~ **contraire** | directly opposite || genau entgegengesetzt.
**exactement** *adv* Ⓑ [ponctuellement] | punktually || pünktlich.
**exacteur** *m* | blackmailer; extortionist || Erpresser *m*.
**exaction** *f* Ⓐ | exaction || Eintreibung *f*; Betreibung *f* [S] | ~ **d'impôts** | exaction of taxes || Eintreibung von Steuern; Steuerbeitreibung *f*.
**exaction** *f* Ⓑ [extorsion] | extortion || Erpressung *f*; erpreßte Abgabe *f*.
**exactitude** *f* Ⓐ | exactitude; exactness; accuracy; correctness; precision || Richtigkeit *f*; Genauigkeit *f*; Korrektheit *f* | ~ **d'une description** | correctness of a description || Genauigkeit einer Beschreibung | **présomption d'** ~ | presumption of accuracy || Richtigkeitsvermutung *f*; Vermutung der Richtigkeit | **avec** ~ | exactly || genau.
**exactitude** *f* Ⓑ [ponctualité] | punctuality || Pünktlichkeit | **avec** ~ | punctually || pünktlich.
**exagérant** *adj* | exaggerating; exaggerative || übertreibend.
**exagérateur** *m* | exaggerator || Übertreiber *m*.
**exagératif** *adj* | exaggerative || übertreibend.
**exagération** *f* | exaggeration; overstatement || Übertreibung *f* | ~ **d'imposition** | overassessment || zu hohe (übermäßig hohe) Veranlagung *f*; Überveranlagung | ~ **de valeur** | exaggerated value; exaggeration of value || zu hoch angesetzte Bewertung; Überbewertung.
**exagéré** *adj* | exaggerated || übertrieben | **affirmation** ~ **e; récit** ~ | overstatement; exaggerated statement || zu weitgehende Erklärung *f* | **demande** ~ **e** | exaggerated (excessive) claim || übertriebene (übersetzte) Forderung *f*; Überforderung | **prix** ~ | exaggerated (exorbitant) (unduly high) price || übertrieben hoher (übersetzter) Preis *m* | **valeur** ~ **e** | exaggerated value; exaggeration of value || zu hoch angesetzter Wert *m*; Überbewertung *f*.
**exagérer** *v* Ⓐ | to exaggerate; to overstate || übertreiben | ~ **les faits** | to overstate the facts || die Tatsachen übertreiben.
**exagérer** *v* Ⓑ [surestimer] | to overestimate; to overrate || überschätzen.
**examen** *m* Ⓐ | examination; inspection; checking; scrutiny || Prüfung *f*; Überprüfung *f*; Untersuchung *f*; Durchsicht *f* | ~ **d'acceptation** | acceptance inspection || Abnahmeprüfung | ~ **des comptes** | inspection (audit) (auditing) of (of the) accounts (of the books) || Buchprüfung; Bücherrevision *f* | ~ **de documents** | inspection (examination) of documents || Einsicht *f* in (Durchsicht *f* von) Urkunden | ~ **du dossier** | inspection of the files || Akteneinsicht *f* | ~ **de fond** | examination of the facts || sachliche Prüfung | **procédure de l'** ~ | examination proceedings || Prüfungsverfahren *n* | ~ **du tribunal** | examination by the court || Prüfung durch das Gericht; gerichtliche Prüfung (Untersuchung).

★ ~ **comptable** | audit; examination of accounts (of the books) || Buchprüfung; Bücherrevision *f* | ~ **fiscal** | fiscal examination; tax inspection || Steuerprüfung; steuerliche Prüfung; Steuerrevision | ~ **matériel** | factual examination || sachliche Prüfung | ~ **minutieux** | minute (detailed) inspection || gründliche (sorgfältige) Prüfung | ~ **médical** | medical examination || ärztliche Untersuchung | **nouvel** ~ | re-examination || nochmalige (erneute) Prüfung; Neuüberprüfung | ~ **permanent** | constant examination || fortlaufende Überprüfung | ~ **préalable** | preliminary examination || Vorprüfung; Voruntersuchung | **système de l'** ~ **préalable** | system of preliminary examination [of patent applications] || Vorprüfungssystem *n* [für Patentanmeldungen].

★ **être à l'** ~ | to be under examination (under consideration) || geprüft (untersucht) (überprüft) werden | **soumettre qch. à un** ~ | to subject sth. to an inspection (to an examination) || etw. einer Prüfung unterwerfen; etw. einer Überprüfung unterziehen | ~ **fait; après** ~ | on examination || nach erfolgter Prüfung (Überprüfung).

**examen** *m* Ⓑ [épreuve] | examination || Prüfung *f*; Examen *n* | ~ **d'admissibilité**; ~ **d'admission**; ~ **d'entrée** | entrance examination; examination for admission || Aufnahmeprüfung; Zulassungsprüfung | **admission à l'** ~ | admission to the examination || Zulassung *f* zur Prüfung | **commission d'** ~ | board of examination (of examiners) || Prüfungskommission *f*; Prüfungsausschuß *m* | ~ **d'Etat** | state examination || Staatsprüfung; Staatsexamen | **jury d'** ~ | body of examiners; examining body; [the] examiners *pl* || Prüfungsausschuß *m*; [die] Prüfer *mpl* | ~ **de maturité** | school certificate examination || Reifeprüfung; Matura *f* | ~ **de sortie** | leaving (school leaving) (school certificate) (final) examination || Abgangsprüfung; Schulabgangsprüfung; Schlußprüfung.

★ ~ **écrit** | written examination || schriftliche Prüfung | ~ **final** | final examination || Abschlußprüfung; Schlußprüfung | ~ **intermédiaire** | intermediate examination || Zwischenprüfung | **l'** ~ **oral** | the oral examination; the orals *pl* || die mündliche Prüfung; das Mündliche.

★ **admettre q. à un** ~ | to admit sb. to an examination || jdn. zu einer Prüfung (zu einem Examen) zulassen | **être admis à un** ~ | to be admitted to the examination || zur Prüfung (zum Examen) zugelassen werden | **passer un** ~ ① | to sit (to take) an examination || eine Prüfung ablegen (machen); sich einer Prüfung unterziehen | **passer un** ~ ②;

**réussir (se faire recevoir) (être reçu) à un ~** | to pass an examination || eine Prüfung bestehen (mit Erfolg ablegen) | **se présenter à un ~** | to enter (to sit) an examination || sich zu einer Prüfung (zur Teilnahme an einer Prüfung) melden | **ne pas réussir (être refusé) à un ~** | to fail in an examination || eine Prüfung nicht bestehen; bei einer Prüfung durchfallen | **subir un ~** | to sit (to go in) for an examination || sich einer Prüfung unterziehen.

**examinateur** *m* Ⓐ | examiner || Prüfer *m*.

**examinateur** *m* Ⓑ | inspector; investigator || Prüfungsbeamter *m;* Untersuchungsbeamter; Inspektor *m.*

**examinateur** *adj* | examining || prüfend; examinierend.

**examiner** *v* | to examine; to inspect || prüfen; untersuchen | **~ les comptes** | to inspect (to audit) the accounts || die Bücher prüfen (revidieren) | **~ une question** | to examine (to look into) (to go into) a matter || eine Frage (eine Angelegenheit) prüfen (nachprüfen) (überprüfen) | **~ qch. de nouveau** | to re-examine (to reconsider) sth. || etw. erneut (nochmals) prüfen (überprüfen) | **se faire ~** | to get examined || sich untersuchen lassen.

**excédant** *adj* Ⓐ | surplus || überschießend; überschüssig.

**excédant** *adj* Ⓑ [excessif] | excessive || übermäßig.

**excédent** *m* [somme en ~] | excess; surplus; excess (exceeding) amount || Überschuß *m;* Mehrbetrag *m;* überschießender Betrag *m* | **~ de l'actif sur le passif** | surplus (excess) of assets over liabilities || Überschuß der Aktiven über die Passiven; Bilanzüberschuß | **~ d'assurance** | excess insurance || Überversicherung *f* | **~ de bagages** | excess luggage || Übergepäck *n* | **~ de caisse;** **~ dans l'encaisse** | surplus in the cash; cash surplus || Kassenüberschuß | **~ de dépenses** ① | excess of expenditure || Ausgabenüberschuß; Mehrausgabe *f* | **~ de dépenses** ② | deficit || Fehlbetrag *m;* Defizit *n* | **~ d'exportations** | export surplus; surplus of exports; exports in excess of imports || Ausfuhrüberschuß; Exportüberschuß | **~ des frais** | additional (extra) cost *pl* || Mehrkosten *pl;* zusätzliche Kosten | **~ de liquidité;** **~ de trésorerie** | excess (surplus) liquidity || Liquiditätsüberschuß | **~ de poids** | excess in weight; excess weight; overweight || Gewichtsüberschuß; Übergewicht *n* | **~ de population** | surplus population || Bevölkerungsüberschuß | **~ de prix** | excess price || Überpreis *m;* Preisüberschreitung *f* | **~ de production** | surplus (excess) production; production surplus || überschüssige Produktion *f;* Überproduktion *f;* Produktionsüberschuß | **réassurance d'~** | excess reinsurance || über das eigene Versicherungsrisiko hinausgehende Rückversicherung *f* | **~ de recettes** | surplus of receipts || Einnahmenüberschuß; Mehreinnahmen.

★ **~s accumulés** | accrued surpluses || angesammelte Überschüsse *mpl* | **~ brut de l'exploitation de l'économie** | gross operating surplus of the economy || Bruttobetriebsüberschuß der Volkswirtschaft | **~ budgétaire** | budget surplus || Haushaltüberschuß; Budgetüberschuß | **~ net** | net surplus || Reinüberschuß.

**excédentaire** *adj* | **être ~ de ...** | to show a surplus of ... || einen Überschuß von ... aufweisen | **balance de paiements ~** | balance-of-payments surplus || Zahlungsüberschuß *m* | **liquidités ~s** | excess liquid funds || überschüssige Mittel *npl* (Liquidität *f*).

**excéder** *v* Ⓐ [dépasser] | to exceed; to surpass || überschreiten; übersteigen | **~ ses pouvoirs** | to exceed (to overstep) one's powers || seine Vollmachten überschreiten.

**excéder** *v* Ⓑ [fatiguer] | to overwork; to overtax || überanstrengen.

**excepté** *adj* | except; excepting; with the exception [of] || ausgenommen; mit Ausnahme [von].

**excepter** *v* | to except; to exclude || ausnehmen.

**exception** *f* Ⓐ | exception || Ausnahme *f* | **disposition d'~** | exceptional disposition (provision) || Ausnahmebestimmung *f;* Sonderbestimmung *f* | **état d'~** | state of emergency || Ausnahmezustand *m* | **proclamation de l'état d'~** | proclamation of a state of emergency || Verhängung *f* des Ausnahmezustandes | **proclamer l'état d'~** | to declare (to proclaim) a state of emergency || den Ausnahmezustand verhängen | **juridiction d'~** | special jurisdiction || Ausnahmegerichtsbarkeit *f* | **loi d'~** | emergency law (decree) || Ausnahmegesetz *n* | **régime d'~** | emergency government || Ausnahmeregierung *f* | **sous réserve des ~s** | subject to (save for) the exceptions || vorbehaltlich der Ausnahmen | **tribunal d'~** | special court || Ausnahmegericht *n;* Sondergericht.

★ **l'~ confirme (les ~s confirment) la règle** | the exception proves the rule || die Ausnahme bestätigt die Regel | **faire ~ à qch.** | to be an exception to sth. || eine Ausnahme von etw. bilden | **faire une ~ à qch.** | to make an exception to sth. || von etw. eine Ausnahme machen | **à l'~ de ... ;** **~ faite de ...** | with the exception of ... || mit Ausnahme von ...; ausgenommen ... | **par ~** | as an exception; exceptional; by way of exception || ausnahmsweise; als Ausnahme.

★ **sauf ~** | with certain exceptions || mit gewissen Ausnahmen | **sans ~; sans aucune ~** | without exception || ausnahmslos; ohne Ausnahme; ohne irgendeine Ausnahme | **à titre d'~** | by way of an exception || als Ausnahme; ausnahmsweise.

**exception** *f* Ⓑ [moyens de défense] | plea; exception || Einrede *f;* Einwand *m;* Rechtseinwand | **~ de chose jugée** | plea of autrefois convict || Einrede der Rechtskraft (der rechtskräftig entschiedenen Sache) | **~ de (de la) discussion;** **~ du bénéfice de discussion** | plea of preliminary proceedings against the main debtor || Einrede der Vorausklage | **~ d'illégalité** | plea of illegality || Einrede der Ungesetzlichkeit | **~ d'incompétence** | plea of incompetence || Einrede der Unzuständigkeit; Un-

**exception** f Ⓑ *suite*
zuständigkeitseinwand | ~ **de jeu** | plea of the gaming act || Spieleinwand | ~ **de litispendance** | plea of pendency || Einrede der Rechtshängigkeit | ~ **de rétention** | plea of the right of retention || Einrede des Zurückbehaltungsrechts | **par voie d'** ~ | by way of entering a plea || im Wege der Einrede.
★ ~ **dénégatoire** | denial || negatorische Einrede; Bestreitung f | ~ **dilatoire** | dilatory plea || aufschiebende (dilatorische) Einrede | ~ **péremptoire** | plea in bar; demurrer; bar || prozeßhindernde Einrede.
★ **invoquer (opposer) (faire valoir) (proposer) une** ~ | to enter (to put in) a plea || eine Einrede bringen (vorbringen) (erheben) (geltend machen) | **rejeter une** ~ | to reject a plea || eine Einrede zurückweisen.
**exceptionnel** *adj* Ⓐ | exceptional || ausnahmsweise | **en cas** ~ **s** | in exceptional (special) cases || in Ausnahmefällen; in Sonderfällen | **législation** ~ **le** | emergency legislation || Ausnahmegesetzgebung f; Notgesetzgebung | **loi** ~ **le** | emergency law (decree) || Ausnahmegesetz n; Notgesetz | **position** ~ **le** | exceptional (special) (privileged) position || Ausnahmestellung f; Vorzugsstellung; Sonderstellung | **prix** ~ | exceptional (special) (extra) price || Ausnahmepreis m; Sonderpreis | **tarif** ~ | special (preferential) tariff || Ausnahmetarif m; Sondertarif.
**exceptionnel** *adj* Ⓑ [extraordinaire] | uncommon; extraordinary; out of the ordinary || außergewöhnlich; außerordentlich; ungewöhnlich.
**exceptionnellement** *adv* | exceptionally; by way of exception || ausnahmsweise; als Ausnahme.
**excès** m Ⓐ | excess || Überschreitung f | ~ **des dépenses sur les recettes** | excess of expenditure over revenue || Überschuß m der Ausgaben über die Einnahmen | ~ **de vitesse** | exceeding the speed limit; speeding || Geschwindigkeitsüberschreitung f.
**excès** m Ⓑ | ~ **de pouvoir** | abuse of power || Mißbrauch m der Amtsgewalt; Befugnisüberschreitung f.
**excès** m Ⓒ | ~ **(abus) de pouvoir** | action ultra vires || Überschreitung der Vollmacht; über die Vollmachten hinausgehende Handlung | **révoquer q. pour** ~ **de pouvoir** | to discharge (to dismiss) sb. for exceeding his powers || jdn. wegen Überschreitung seiner Vollmachten entlassen.
**excès** *mpl* | **commettre des** ~ | to commit excesses || Ausschreitungen *fpl* begehen.
**excessif** *adj* Ⓐ | excessive; extreme; unreasonable || übermäßig; übertrieben | **emploi** ~ ; **usage** ~ | excessive use || mißbräuchliche Überbeanspruchung f | **expansion** ~ **ve** | overexpansion || Überexpansion f | **prix** ~ | excessive (unduly high) price || übertrieben hoher Preis m; Überpreis.
**excessif** *adj* Ⓑ [immodéré] | immoderate; inordinate || unmäßig.

**excessivement** *adv* Ⓐ [à l'excès; outre mesure] | excessively; extremely || in übermäßiger Weise.
**excessivement** *adv* Ⓑ [immodérément] | immoderately; inordinately || in unmäßiger Weise.
**excipant** *part* | ~ **de** | referring to; making reference to || unter Berufung (Bezugnahme) auf.
**exciper** *v* Ⓐ [plaider] | to plead; to enter (to put in) a plea || einwenden; einen Einwand (eine Einrede) bringen.
**exciper** *v* Ⓑ [alléguer] | to allege; to put forward; to set forth || geltend machen; vorbringen | ~ **de sa bonne foi** | to allege one's good faith || behaupten, in gutem Glauben gehandelt zu haben; seinen guten Glauben beteuern.
**excitation** f | incitement || Aufreizung f | ~ **à la guerre civile** | incitement (instigation) to civil war || Aufhetzung f (Aufstachelung f) zum Bürgerkrieg | ~ **à la révolte** | incitement to rebellion || Aufwiegelung f zum Aufstand (zum Aufruhr).
**exciter** *v* | to instigate; to incite || aufreizen; aufhetzen.
**ex-client** m | former client || früherer Kunde m.
**exclu** m | **l'** ~ | the excluded person || der Ausgeschlossene.
**exclu** *part* Ⓐ | excluded || ausgeschlossen.
**exclu** *part* Ⓑ | to the eclusion [of] || unter Ausschluß [von].
**exclure** *v* | to exclude || ausschließen | ~ **q. de qch.** ① | to exclude sb. from sth. || jdn. von etw. ausschließen | ~ **q. de qch.** ② | to deny sb. admittance to sth. || jdm. den Zutritt (die Zulassung) zu etw. versagen | ~ **q. du terrain** | to warn sb. off the ground || jdn. vom Platze verweisen.
**exclusif** *adj* Ⓐ | exclusive; sole || ausschließlich; Allein . . . | **agence** ~ **ve** | sole (exclusive) agency || Alleinvertretung f | **agent** ~ | sole agent || Alleinvertreter m; alleiniger Agent m | **avoir compétence** ~ **ve** | to have exclusive competence || ausschließlich zuständig sein | **concessionnaire** ~ **de distribution** | sole (exclusive) distributor || alleiniger Verkaufsvertreter m; Alleinvertreter für den Vertrieb.
★ **droit** ~ | exclusive (sole) right || ausschließliches Recht m; Alleinrecht; Ausschlußrecht; Alleinberechtigung f | **droit** ~ **d'exploitation**; **exploitation** ~ **ve** | exclusive (sole) right of exploitation || Alleinverwertungsrecht n; Alleinverwertung f | **droit** ~ **de propriété**; **propriété** ~ **ve** | exclusive property (property right); exclusive (sole) ownership || ausschließliches Eigentum n (Eigentumsrecht n); Alleineigentum n | **avoir le droit** ~ **de faire qch.** | to be solely entitled (to have the sole right) to do sth. (of doing sth.) || ausschließlich berechtigt sein (das ausschließliche Recht haben), etw. zu tun | **droit** ~ **de vendre** | exclusive sale (right to sell) || Alleinverkauf m; Alleinverkaufsrecht n.
★ **jouissance (possession)** ~ **ve** | exclusive (sole) possession || Alleingenuß m; Alleinbesitz m | **licence** ~ **ve** | exclusive license || ausschließliche

Lizenz f; Alleinlizenz | **société** ~ **ve** | exclusive society || exklusive Gesellschaft f | **à titre** ~ | exclusively || ausschließlich.

**exclusif** adj Ⓑ | **ne pas être** ~ **de la preuve contraire** | not to exclude evidence to the contrary || den Gegenbeweis nicht ausschließen.

**exclusion** f | exclusion; excluding || Ausschließung f; Ausschluß m | **à l'** ~ **de** | with (to) the exclusion of; excluded || mit (unter) Ausschluß von; ausschließlich | **régime d'** ~ **de communauté** | separation of property || Ausschluß m der Gütergemeinschaft; Gütertrennung f.

**exclusivement** adv | exclusively; solely || ausschließlich | **entrevue accordée** ~ | exclusive interview || ausschließliches Interview n | **être** ~ **compétent** | to have exclusive competence || ausschließlich zuständig sein | **s'occuper** ~ **de qch.** | to be exclusively engaged in doing sth. || sich mit etw. ausschließlich beschäftigen.

**exclusivité** f Ⓐ | exclusivity; exclusiveness || Ausschließlichkeit f.

**exclusivité** f Ⓑ [droits exclusifs] | exclusive (sole) rights || ausschließliche Rechte npl | **avoir l'** ~ **de faire qch.** | to have the exclusive right(s) to do sth. || allein (ausschließlich) berechtigt sein, etw. zu tun.

**excursion** f | excursion; trip || Reise f | **billet d'** ~ | excursion (tourist) ticket || Ausflugsfahrkarte f; Touristenfahrkarte | ~ **en mer** | sea trip; cruise || Seereise f; Vergnügungsreise f auf See | ~ **accompagnée** | conducted (organized) tour || Gesellschaftsreise f.

**excusabilité** f | excusableness; excusability || Entschuldbarkeit f.

**excusable** adj | excusable; pardonable || entschuldbar; verzeihlich | **erreur** ~ | excusable mistake || entschuldbarer Irrtum m.

**excuse** f Ⓐ | excuse; apology || Entschuldigung f | **lettre d'** ~ (**d'** ~ **s**) | letter of apology || Entschuldigungsbrief m; Entschuldigungsschreiben n | **faible** ~ ; **mauvaise** ~ ; **pauvre** ~ | lame (poor) excuse || unbefriedigende (unzureichende) Entschuldigung | ~ **valide** | valid excuse || ausreichende Entschuldigung.
★ **alléguer valablement une** ~ | to give (to offer) a reasonable excuse || eine ausreichende Entschuldigung anführen (angeben) | **exiger des** ~ **s** | to demand an apology || eine Entschuldigung fordern | **faire (présenter) ses** ~ **s à q.** | to make (to offer) one's apologies (excuses) to sb.; to apologize to sb. || sich bei jdm. entschuldigen | **trouver une** ~ **à qch.** | to find an excuse for sth. || für etw. eine Entschuldigung finden | **comme** ~ **de** | in excuse of; in apology for || als (zur) Entschuldigung für.

**excuse** f Ⓑ [prétexte] | pretext; excuse || Vorwand m; Entschuldigungsgrund m | **prendre qch. comme** ~ ; **donner qch. pour** ~ | to make sth. one's excuse || etw. zum Vorwand nehmen.

**excuser** v | to excuse; to pardon || entschuldigen; verzeihen | **s'** ~ | to make excuses; to apologize; to excuse os. || sich entschuldigen; Entschuldigungen vorbringen | ~ **q.**; ~ **l'absence de q.** | to excuse sb.'s absence; to excuse sb. from attendance || jds. Ausbleiben (Fernbleiben) (Abwesenheit) entschuldigen | **s'** ~ **de qch. auprès de q.** | to apologize to sb. for sth. || sich bei jdm. wegen etw. entschuldigen; jdm. für (wegen) etw. um Entschuldigung bitten | ~ **q. de faire qch.** | to excuse sb. from doing sth. || jdm. etw. erlassen; jdn. davon entbinden, etw. zu tun | **pour** ~ | in excuse of; in apology for || als (zur) Entschuldigung für; um sich zu entschuldigen.

**exécutable** adj | practicable; feasible; workable || ausführbar; durchführbar.

**exécutant** m | performer || Spieler m; Künstler m; Musikkünstler m.

**exécuter** v Ⓐ | to execute; to carry out; to perform || ausführen; vollziehen; durchführen | ~ **un arrêté**; ~ **un décret** | to carry out a decree; to give effect to a decree || einen Beschluß (eine Anordnung) ausführen (zur Ausführung bringen) | ~ **un contrat** | to execute (to carry out) (to perform) a contract; to fulfill the terms of a contract || einen Vertrag durchführen (erfüllen) (ausführen) | ~ **la loi** | to carry out (to enforce) the law || das Gesetz anwenden (durchführen) | ~ **des ordres** | to carry out (to execute) (to follow) (to act upon) orders || Aufträge (Befehle) ausführen; nach Aufträgen (Befehlen) handeln | ~ **un plan**; ~ **un projet** | to carry out a project; to realize a plan || einen Plan ausführen (durchführen) (verwirklichen) | ~ **une promesse** | to fulfil (to perform) a promise || ein Versprechen erfüllen (einlösen) | ~ **un testament** | to execute (to carry out) a will || ein Testament vollstrecken.

**exécuter** v Ⓑ [saisir-~] | to execute; to levy execution || vollstrecken; zwangsvollstrecken | ~ **un débiteur** | to distrain upon a debtor || gegen einen Schuldner vollstrecken (die Vollstreckung betreiben) | ~ **un jugement** | to execute a judgment || ein Urteil vollstrecken.

**exécuter** v Ⓒ [jouer] | to perform || aufführen | ~ **une pièce de musique** | to execute a piece of music || ein Musikstück vortragen (spielen).

**exécuter** v Ⓓ [mettre à mort] | to execute || hinrichten | ~ **un criminel** | to execute a criminal; to put a criminal to death || einen Verbrecher hinrichten; das Todesurteil an einem Verbrecher vollstrecken | ~ **q. militairement** | to courtmartial and shoot sb. || jdn. standrechtlich erschießen.

**exécuter** v Ⓔ | ~ **q.** | to hammer sb. [at the stock exchange] || jdn. [an der Börse] für zahlungsunfähig erklären.

**exécuteur** m | executor; performer || Vollstrecker m; Vollzieher m | ~ **des hautes œuvres**; ~ **de la haute justice** | executioner; hangman || Scharfrichter m; Henker m | ~ **testamentaire** | executor || Testamentsvollstrecker.

**exécuteur** adj | **fonctionnaire** ~ | enforcement officer || Vollstreckungsbeamter m; Vollzugsbeamter.

**exécutif** *m* | l' ~ | the executive || die Exekutive | **chef de l'** ~ | the chief executive || der Chef der Exekutive.
**exécutif** *adj* | executive || ausübend; ausführend; vollziehend; Exekutiv ... | **agent** ~ | executive || leitender Beamter *m;* Person *f* an leitender Stelle | **comité** ~ ①**; commission** ~ **ve** | executive board (committee) (council) || vollziehender Ausschuß *m;* Vollzugsausschuß; Exekutivausschuß; Exekutivkomitee *n* | **comité** ~ ② | managing committee || geschäftsführender Ausschuß *m* | **fonction** ~ **ve** | executive function || Vollzugsfunktion *f* | **organe** ~ | executive agent || ausführendes Organ *n* | **le pouvoir** ~ | the executive power; the executive || die ausübende (vollziehende) Gewalt; die Vollzugsgewalt; die Exekutivgewalt; die Exekutive.
**exécution** *f* Ⓐ | execution; performance; carrying out || Ausführung *f;* Durchführung *f;* Vollziehung *f;* Vollzug *m* | **acte d'** ~ | act of execution; performance || Ausführungshandlung *f;* Ausführung | **action en** ~ **(en** ~ **de contrat)** | action for performance of a contract (for specific performance) || Klage *f* auf Leistung (auf Erfüllung) (auf Vertragserfüllung); Leistungsklage *f* | **arrêté (règlement) d'** ~ | executive order || Vollzugsverfügung *f;* Ausführungsbestimmung; Durchführungsverordnung *f;* Vollzugsordnung *f* | ~ **de (** ~ **d'un) contrat** | performance (fulfilment) of the (of a) contract || Erfüllung *f* (Einhaltung *f*) des (eines) Vertrages; Vertragserfüllung *f* | **date d'** ~ | time of performance || Leistungstag *m;* Leistungszeit *f* | **en** ~ **d'une décision** | carrying out a decision || in Ausführung einer Entscheidung | **délai d'** ~ | period (term) for execution (for performance); period within which performance must be made || Ausführungsfrist *f;* Leistungsfrist; Frist, innerhalb welcher eine Leistung zu bewirken ist | **détails d'** ~ | executory details || Einzelheiten *fpl* bezüglich der Ausführung | **forme d'** ~ | way (manner) of performance; form of execution || Ausführungsform *f* | **homme d'** ~ | man of deeds || Mann *m* der Tat | **mettre une idée à** ~ **(en** ~ **)** | to carry an idea into effect (into execution); to carry out an idea || einen Gedanken (eine Idee) ausführen (in die Tat umsetzen).
★ **loi d'** ~ | law of application || Ausführungsgesetz *n* | ~ **de la loi** | enforcement of the law || Durchführung des Gesetzes | ~ **des lois** | law enforcement || Durchsetzung *f* (Erzwingung *f* der Einhaltung) des Gesetzes | **en** ~ **de la loi** | in execution of the law || in Ausführung des Gesetzes | ~ **de la main à la main;** ~ **trait par trait** | contemporaneous performance; performance for performance || Erfüllung *f* Zug um Zug | ~ **d'un mandat** | execution (carrying out) of an order || Ausführung eines Auftrages | **mettre une menace à** ~ | to carry out a threat || eine Drohung ausführen (wahrmachen) | **mise à (en)** ~ | execution; enforcement || Ausführung; Durchführung | **date de mise en** ~ | date of execution || Ausführungsdatum *n* | ~ **d'un programme** | implementation of a program || Durchführung eines Programms | **mettre un projet en** ~ | to carry out a project || einen Plan ausführen (zur Ausführung bringen) | ~ **d'une promesse** | fulfilment of a promise || Erfüllung *f* eines Versprechens | ~ **d'un testament** | execution of a will || Vollstreckung eines Testaments; Testamentsvollstreckung | **en voie d'** ~ | in process of execution || in der Ausführung begriffen | **travaux en voie d'** ~ | work(s) in progress || Arbeit(en) *fpl* in der Ausführung | **entrer en voie d'** ~ **; être en voie (en train) d'** ~ | to be put into execution; to be carried out; to be in course of execution || in der Ausführung begriffen sein; ausgeführt werden.
★ ~ **partielle** | part performance || teilweise Erfüllung *f* (Leistung *f*); Teilleistung | **demander** ~ | to sue for performance || auf Erfüllung klagen | **venir à l'** ~ | to be carried out || zur Ausführung kommen (gelangen); ausgeführt (durchgeführt) werden | **en** ~ **de** | in pursuance of || im Verfolg von.
**exécution** *f* Ⓑ [saisie- ~ ; ~ forcée] | execution; distraint; distress || Vollstreckung *f;* Zwangsstreckung | **acte d'** ~ | act of execution || Vollstreckungshandlung *f* | **mettre un arrêt à** ~ | to execute a judgment || ein Urteil vollstrecken | **jugement d'** ~ | enforceable judgment || vollstreckbares Urteil *n* | ~ **d'un jugement** | execution (enforcement) of a judgment || Vollstreckung *f* eines Urteils; Urteilsvollstreckung | **sursis (surséance) à l'** ~ **d'un jugement** | suspension of judgment; stay of execution || Aussetzung *f* (Aufschub *m*) der Vollstreckung eines Urteils (der Urteilsvollstreckung); Vollstreckungsaufschub | **mainlevée de l'** ~ | cancellation of the enforcement order || Aufhebung *f* der Zwangsvollstreckung | **mandat (ordonnance) (ordonnance judiciaire) d'** ~ | writ of execution; enforcement order || Vollstreckungsbefehl *m;* Vollstreckungsauftrag *m* | ~ **des peines** | execution of a sentence || Strafvollstreckung | **procédure d'** ~ | execution preceedings *pl* || Vollstreckungsverfahren *n* | **par voie d'** ~ | by means of compulsory execution || im Wege der Zwangsvollstreckung.
★ ~ **inutile** | futile (unsuccessful) distraint || fruchtlose Pfändung *f* | ~ **provisoire** | provisional enforcement || vorläufige Vollstreckung | **arrêter (suspendre) l'** ~ **; suspendre l'** ~ **forcée** | to stay the execution || die Vollstreckung (die Zwangsvollstreckung) einstellen (aussetzen).
**exécution** *f* Ⓒ [représentation] | performance || Aufführung *f* | **droit d'** ~ | right of performance || Aufführungsrecht *n* | **droits d'** ~ | author's fees; royalties || Aufführungslizenzen *fpl;* Tantiemen *fpl* | ~ **d'un opéra** | performance (production) of an opera || Aufführung einer Oper | ~ **d'une pièce de musique** | performance of a piece of music || Spielen *n* eines Musikstückes.
**exécution** *f* Ⓓ [ ~ capitale] | execution; carrying out of the death sentence || Hinrichtung *f;* Voll-

streckung *f* der Todesstrafe; Exekution *f* | ~ **s en masse** | mass execution || Massenhinrichtung | **ordre d'** ~ | death warrant || Hinrichtungsbefehl *m;* Exekutionsbefehl | **peloton d'** ~ | firing party (squad) || Hinrichtungskommando *n* | ~ **militaire** | execution under martial law || standrechtliche Erschießung *f.*

**exécutoire** *m* | writ of execution || Vollstreckungsbefehl *m* | ~ **des dépens** | order to pay the cost || vollstreckbarer Kostenfestsetzungsbeschluß *m.*

**exécutoire** *adj* Ⓐ | to be carried into effect; to be put in force || vollziehbar; zu vollziehen.

**exécutoire** *adj* Ⓑ | enforceable || vollstreckbar; erzwingbar | **cédule** ~ ; **clause** ~ ; **formule** ~ | order of (for) enforcement; writ of execution || Vollstreckungsklausel *f* | **force** ~ | enforceability || Vollstreckbarkeit *f* | **avoir force** ~ | to be enforceable || vollstreckbar sein | **jugement** ~ | enforceable judgment || vollstreckbares Urteil *n* | **mandat** ~ | writ of execution; enforcement order || Vollstreckungsbefehl *m;* Vollstreckungsauftrag *m* | ~ **par provision** | provisionally enforceable || vorläufig vollstreckbar | **être** ~ **par provision** | to be enforceable provisionally || vorläufig vollstreckbar sein | **titre** ~ | enforceable title || vollstreckbarer Titel *m;* Vollstreckungstitel; vollstreckbare Urkunde *f.*
★ **non** ~ | not to be enforced by law || nicht vollstreckbar sein | **être** ~ | to be enforceable || vollstreckbar sein | **être directement** ~ | to admit of direct enforcement || ohne weiteres vollstreckbar sein; die sofortige Zwangsvollstreckung gestatten.

**exécutrice** *f* | executrix || Vollstreckerin *f* | ~ **testamentaire** | executrix || Testamentsvollstreckerin.

**exemplaire** *m* Ⓐ [spécimen] | sample; specimen || Muster *n.*

**exemplaire** *m* Ⓑ [copie] | **en double** ~ | in duplicate || in doppelter Ausfertigung *f;* in Duplikat *n* | **en triple** ~ | in triplicate; in three copies || in dreifacher Ausfertigung; in Triplikat *n* | **en quatre** ~ **s** | in quadruplicate; in four copies || in vierfacher Ausfertigung | **en cinq** ~ **s** | in quintuplicate; in five copies || in fünffacher Ausfertigung | **en plusieurs** ~ **s** | in several copies; in a set || in mehreren Exemplaren.

**exemplaire** *m* Ⓒ [numéro] | copy; number || Exemplar *n;* Nummer *f* | ~ **fourni au critique** | reviewer's copy || Rezensionsexemplar | ~ **en hommage de l'auteur** | presentation copy || Widmungsexemplar | ~ **de justification;** ~ **justificatif** | voucher copy || Belegexemplar | ~ **d'office** | duty copy || Pflichtexemplar | ~ **s de passe** | surplus copies || überschüssige (überzählige) Exemplare | ~ **de presse** | press copy || Presseexemplar.
★ ~ **gratuit** | free (gratis) (presentation) copy || Freiexemplar | ~ **imprimé** | printed copy || gedrucktes Exemplar; Druckexemplar.

**exemplaire** *adj* Ⓐ | exemplary; model || mustergültig; musterhaft | **conduite** ~ | exemplary conduct || mustergültiges Verhalten *n.*

**exemplaire** *adj* Ⓑ [infligé pour l'exemple] | exemplary || exemplarisch | **châtiment** ~ | exemplary penalty (punishment) || exemplarische Strafe *f* (Bestrafung *f*).

**exemplairement** *adv* | **punir** ~ **q.** | to punish sb. exemplarily || jdn. exemplarisch bestrafen.

**exemplarité** *f* | exemplarity; exemplariness || [das] Exemplarische.

**exemplatif** *adj* | **à titre** ~ | by way of example; as an example || beispielsweise; als Beispiel.

**exemple** *m* Ⓐ | example; instance || Beispiel *n* | **à titre d'** ~ | by way of example || beispielsweise | **un bon** ~ | a good instance (example) || ein gutes Beispiel | **citer q. en** ~ | to hold sb. up as an example || jdn. als Beispiel anführen | **citer qch. à titre d'** ~ | to cite sth. as an example; to instance sth. || etw. als Beispiel anführen | **donner l'** ~ | to set the (an) example || das (ein) Beispiel geben | **donner un** ~ **d'une règle** | to exemplify a rule || für eine Regel ein Beispiel geben | **suivre l'** ~ **de q.; prendre l'** ~ **sur q.** | to follow sb.'s example || jds. Beispiel folgen | **par** ~ | for instance; for example || zum Beispiel.

**exemple** *m* Ⓑ [modèle] | model || Muster *n;* Musterbeispiel *n.*

**exemple** *m* Ⓒ | warning; caution; lesson || warnendes Beispiel *n;* Warnung *f;* Mahnung *f* | **infliger une punition pour l'** ~ | to inflict a punishment as a warning to others || eine Strafe als Warnung für andere verhängen.

**exemple** *m* Ⓓ [précédent] | precedent || Präzedenzfall *m* | **sans** ~ | unexampled; without precedent || ohne Präzedenz.

**exempt** *adj* | exempt; free || befreit | ~ **de contributions** | exempt from duty; tax-exempt; free of (from) (of all) taxes || abgabenfrei; frei von Abgaben; von Abgaben befreit | ~ **de défauts** | free from defect || fehlerfrei; frei von Fehlern | ~ **de droits** ① | free of duty; exempt from duty || gebührenfrei; frei von Gebühren | ~ **de droits** ② | free of duty (of customs duty); duty-free || zollfrei | **marchandises** ~ **es de droits** | duty-free goods || zollfreie Waren *fpl* | ~ **de droits de timbre** | free of (exempt from) stamp duty || stempelfrei; frei von Stempelgebühren | «~ **de frais»** | «No expenses» || «Ohne Kosten» | ~ **d'impôt(s)** | tax-exempt; exempt (free) from taxation; tax-free; free of tax || steuerbefreit; steuerfrei; nicht der Steuer (der Besteuerung) unterliegend | ~ **d'inquiétude** | free from anxiety || frei von Besorgnis | ~ **de loyer** | rent-free; mietefrei; pachtfrei | ~ **de redevances** | free of royalties; royalty-free || frei von Lizenabgaben; lizenzfrei | ~ **du service militaire** | exempt from military service || vom Militärdienst (von der Militärdienstpflicht) befreit.

**exempté** *adj* | exempt || ausgenommen; befreit.

**exempter** *v* | ~ **q. de qch.** | to exempt (to free) sb. of sth. || jdn. von etw. befreien (ausnehmen) | ~ **q. d'une obligation** | to free sb. from an obligation || jdn. von einer Verpflichtung entbinden | ~ **q. du**

**exempter** *v, suite*
  **service militaire** | to exempt sb. from military service || jdn. vom Militärdienst (von der Militärdienstpflicht) befreien | ~ **q. de faire qch.** | to exempt sb. from doing sth. || es jdm. erlassen, etw. zu tun | **s' ~ de faire qch.** | to abstain from doing sth. || sich enthalten, etw. zu tun.
**exemption** *f* | exemption || Befreiung *f;* Ausnahme *f* | ~ **de l'impôt (des impôts)** | exemption from tax (from taxation); tax exemption || Steuerfreiheit *f;* Steuerbefreiung | **lettre d' ~** | bill of sufferance || Zollgeleitschein *m;* Zollpassierschein | **liste d' ~ s** | free list || Freiliste *f;* Zollfreiliste | ~ **du service militaire** | exemption from military service || Befreiung vom Militärdienst (von der Militärdienstpflicht) | ~ **du timbre** | exemption from stamp duty || Stempelfreiheit *f;* Stempelgebührenfreiheit.
**exequatur** *f* | exequatur || Exequatur *n*.
**exerçant** *adj* | **médecin ~** | practising doctor; medical practitioner || praktischer Arzt *m*.
**exercé** *adj* | ~ **à qch.** | experienced (practised) (exercised) in sth. || in etw. erfahren (geübt).
**exercer** *v* Ⓐ | to exercise; to make use [of] || ausüben; betreiben | ~ **l'administration** | to be in charge; to manage || die Verwaltung führen | ~ **une autorité** | to exercise authority || eine Autorität ausüben | ~ **le brigandage** | to practise highway robbery || Straßenraub treiben | ~ **une charge**; ~ **un emploi** | to exercise a function || ein Amt bekleiden (ausüben) | **commencer à ~ un emploi** | to enter upon one's duties || ein (sein) Amt antreten (übernehmen) | ~ **des cruautés sur q.** | to practise cruelties on sb. || an jdm. Grausamkeiten verüben | ~ **un droit** | to exercise (to make use of) a right || ein Recht ausüben; von einem Recht Gebrauch machen | ~ **une faculté** | to exercise an option || eine Option ausüben | ~ **une industrie**; ~ **un commerce**; ~ **une profession commerciale** | to carry on a business (a trade) || ein Handelsgewerbe (ein Geschäft) betreiben; einen Handel treiben; ein Gewerbe ausüben | ~ **son influence sur q.** | to exercise (to exert) one's influence on sb.; to bring one's influence to bear on sb. || seinen Einfluß auf jdn. ausüben; seinen Einfluß bei jdn. geltend machen | ~ **un mandat** | to carry out a mandate (an order) || einen Auftrag (ein Mandat) ausüben | ~ **un métier** | to carry on (to pursue) (to ply) a trade || ein Gewerbe treiben (betreiben) (ausüben) | ~ **des poursuites contre q.** | to bring action against sb. || gegen jdn. Klage erheben | ~ **le pouvoir** | to wield power || Macht ausüben | ~ **une pression sur q.** | to exert pressure on sb. || einen Druck auf jdn. ausüben | ~ **une profession** | to exercise (to pursue) (to carry on) a profession || einen Beruf ausüben | ~ **la souveraineté sur un pays** | to exercise sovereignty over a territory || die Herrschaft über ein Land ausüben | ~ **l'usure** | to practise usury || Wucher treiben; wuchern.
**exercer** *v* Ⓑ [pratiquer] | to practise; to be in practice; to exercise a profession || praktizieren; einen Beruf (die Praxis) ausüben | ~ **le droit** | to practise law || den Anwaltsberuf ausüben; als Anwalt tätig sein | ~ **la médecine** | to practise medicine || den ärztlichen Beruf ausüben; als Arzt praktizieren.

**exercice** *m* Ⓐ [action de faire valoir] | exercise; carrying out || Ausübung *f* | ~ **d'un commerce** | the conducting (the running) of a business || das Betreiben (der Betrieb) eines Geschäfts | **l' ~ du culte** | public worship || Religionsausübung *f* | ~ **de la défense** | defence || Rechtsverteidigung *f* | ~ **des droits** | exercise of rights || Ausübung der Rechte; Rechtsausübung | **dans l' ~ de ses fonctions** | in the exercise (discharge) (performance) of one's duties || in Ausübung (Erfüllung *f*) seiner Dienstpflichten | ~ **du pouvoir** | exercise (use) of power || Ausübung der Macht; Machtausübung | **président en ~** | president in office || der zur Zeit im Amt befindliche Präsident | ~ **d'un privilège** | exercise (use) of a privilege || Ausübung (Geltendmachung *f*) eines Vorrechtes | ~ **d'une profession** | exercise (practice) of a profession || Ausübung eines Berufes | ~ **de la souveraineté** | exercise of sovereignty || Ausübung von Hoheitsrechten.
★ **de plein ~** | in full operation || in vollem Betrieb | **entrer en ~** | to take over an office; to enter upon one's duties || ein (sein) Amt antreten (übernehmen) | **en ~** | in office; active || im Amt; im Dienst.
**exercice** *m* Ⓑ [action de pratiquer] | practice; office || Praxis *f* | **avocat en ~** | barrister in practice; practising barrister; legal practitioner || praktizierender Anwalt *m;* Anwalt in offener Praxis.
**exercice** *m* Ⓒ [devoir] | ~ **scolaire** | school exercise || Schulaufgabe *f* | ~ **écrit** | written exercise || schriftliche Aufgabe | ~ **s religieux** | religious exercises || religiöse Übungen *fpl*.
**exercice** *m* Ⓓ [année d' ~ ; ~ comptable] | business (financial) (trading) (budgetary) year; accounting period || Rechnungsjahr *n;* Geschäftsjahr; Betriebsjahr; Rechnungsperiode *f;* Wirtschaftsperiode | **bénéfices de l' ~** | profit of the business year || Gewinn *m* des Geschäftsjahres | **clôture (fin) d' ~** | closing of the business year || Schluß *m* des Geschäftsjahres; Abschluß *m* des Rechnungsjahres | **compte de l' ~** | annual (yearly) account || Jahresrechnung *f* | ~ **prenant fin . . .** | business year ending . . . || das zum . . . abschließende Geschäftsjahr | ~ **d'imposition** | tax year || Steuerjahr | **inventaire de fin d' ~** | accounts to the end of the financial year; annual closing of accounts; annual balancing of the books || Jahresabschluß *m;* Jahresschlußrechnung *f;* jährliche Abrechnung *f* (Schlußrechnung) | ~ **sous revue** | business year under review || Berichtsjahr *n*.
★ ~ **budgétaire** | budget year; financial year || Haushaltsjahr | **l' ~ écoulé** | the past business year || das abgelaufene Geschäftsjahr | ~ **financier;** ~ **fiscal** | financial (fiscal) year (period) || Steuerjahr *n;* Finanzjahr; Steuerabschnitt *m* | ~ **social** | financial year of a company; company's financial year || Gesellschaftsjahr; Geschäftsjahr (Betriebsjahr) der Gesellschaft.

★ l' ~ **précédent** | the preceding (previous) business year || das vorausgehende Geschäftsjahr; das Vorjahr | **de l' ~ précédent** | of the preceding year; of last year; last year's || vorjährig; letztjährig | **solde reporté de l' ~ précédent** | balance brought forward (carried forward) from last account || Vortrag *m* aus letzter Rechnung; Saldovortrag.
**exercice** *m* Ⓔ [bilan] | balance sheet || Bilanz *f*.
**exhérédation** *f* | exheredation; disinheritance || Enterbung *f*.
**exhéréder** *v* | ~ **q.** | to disinherit (to exheredate) sb.; to deprive sb. of his inheritance; to strike sb.'s name out of one's will || jdn. enterben.
**exhiber** *v* Ⓐ [produire] | to exhibit; to produce || vorlegen.
**exhiber** *v* Ⓑ [présenter] | to present; to show || vorzeigen.
**exhiber** *v* Ⓒ [exposer] | to exhibit; to show || ausstellen; zur Schau stellen.
**exhibition** *f* Ⓐ [production] | exhibition; production; producing || Vorlage *f*; Vorlegung *f*.
**exhibition** *f* Ⓑ [présentation] | presentation; showing || Vorzeigen *n*; Vorzeigung *f*.
**exhibition** *f* Ⓒ [exposition] | exhibition; show || Ausstellung *f*; Schau *f*.
**exhortation** *f* | exhortation || Ermahnung *f* | ~ **de dire la vérité** | exhortation (warning) to speak the truth || Ermahnung zur Wahrheit (die Wahrheit zu sagen).
**exhorter** *v* | to exhort || ermahnen | ~ **q. à faire qch.** | to urge sb. to do sth. || jdn. dringend ersuchen, etw. zu tun | ~ **un témoin à dire la vérité** | to warn (to admonish) a witness to speak the truth || einen Zeugen zur Wahrheit ermahnen; einen Zeugen ermahnen, die Wahrheit zu sagen.
**exhumation** *f* | exhumation; disinternment || Ausgrabung *f*; Wiederausgrabung *f*.
**exhumer** *v* | to exhume; to disinter || ausgraben.
**exigé** *adj* | **la majorité ~ e** | the required majority || die erforderliche Mehrheit | **la majorité ~ e par la loi** | the statutory majority || die gesetzlich vorgeschriebene Mehrheit.
**exigeant** *adj* | exacting || anspruchsvoll | **être trop ~** | to be over-particular; to be hard to satisfy (to please); to expect too much || zu hohe Anforderungen stellen; schwer zufriedenzustellen (zu befriedigen) sein; zu viel erwarten.
**exigence** *f* Ⓐ [besoin; nécessité] | exigency; requirement; demand || Erfordernis *n* | **les ~ s du cas** | the demands of the case || die Erfordernisse des Falles | **selon l' ~ du cas** | as may be required || nach den Erfordernissen des Falles | **l' ~ (les ~ s) de l'étiquette** | the demands of etiquette || die Erfordernisse des Anstandes (der Etikette) | **ne pas suffire aux ~ s** | to be below standard || den Anforderungen nicht genügen | **adoucir les ~ s** | to relax the requirements || die Anforderungen mildern | **répondre (satisfaire) aux ~ s** | to meet the requirements (the exigencies) || den Erfordernissen (den Anforderungen) genügen.

**exigence** *f* Ⓑ [demande déraisonnable] | unreasonable demand || übertriebene Forderung *f*; Überforderung *f*; zu hohe Anforderung *f* | **personne d'une ~ insupportable** | person of unreasonable demands; unreasonable person || Person mit unerträglich hohen Ansprüchen (Anforderungen).
**exiger** *v* Ⓐ [demander] | to require; to demand; to insist [upon sth.] | fordern; verlangen; [auf etw.] bestehen | ~ **communication des pièces** | to call for production of documents || die Vorlage von Urkunden verlangen | ~ **des excuses** | to call for an apology || eine Entschuldigung verlangen | ~ **un impôt** | to exact a tax || eine Steuer eintreiben | ~ **l'obéissance de q.** | to insist upon obedience from sb. || von jdm. Gehorsam fordern | ~ **le paiement** | to insist upon payment || auf Zahlung bestehen.
★ ~ **qch. de q.** | to require sth. of sb. || etw. von jdm. verlangen (fordern) | ~ **de q. qu'il fasse qch.** | to require sb. to do sth.; to insist on sb.'s doing sth. || von jdm. verlangen, etw. zu tun; darauf bestehen, daß jd. etw. macht | ~ **que qch. se fasse** | to require sth. to be done || verlangen, daß etw. geschieht (geschehe).
**exiger** *v* Ⓑ [nécessiter] | to necessitate; to call for; to render (to make) necessary || erfordern; nötig machen.
**exigibilité** *f* | maturity || Fälligkeit *f* | **année d' ~** | year of maturity || Fälligkeitsjahr *n* | **époque d' ~** | date (time) of maturity; maturity date || Fälligkeitstermin *m*; Fälligkeitstag *m*.
**exigibilités** *fpl* | current liabilities || laufende Verbindlichkeiten *fpl*.
**exigible** *adj* Ⓐ | to be demanded (claimed); claimable || zu fordern; zu verlangen | **somme ~** | amount which may be claimed || einklagbare Summe *f*; einklagbarer Betrag *m* | **in ~** | not enforceable || nicht klagbar.
**exigible** *adj* Ⓑ | due; owed || fällig; geschuldet | **dette ~** | liquid (due) debt || fällige Schuld *f* | **dette liquide et ~** ① | debt due for immediate payment || sofort zur Zahlung fällige Schuld | **dette liquide et ~** ② | debt due for payment without deduction || fällige und ohne Abzug zahlbare Schuld | **frais ~ s** | expenses due || fällige Kosten *pl* | **somme ~** | sum due; amount due for payment || fälliger (zur Zahlung fälliger) (geschuldeter) Betrag | **le versement est devenu ~** | the payment is (has become) due || die Zahlung ist fällig (fällig geworden) | **in ~** | not due; not owed || nicht geschuldet; nicht schuldig | **in ~ ; pas encore ~** | not yet due || noch nicht geschuldet (fällig).
**exigible** *adj* Ⓒ | recoverable; to be recovered || beitreibbar; beizutreiben; einziehbar | **frais ~ s** | recoverable costs *pl* (expenses) || beitreibbare Kosten *pl* | **in ~** | irrecoverable; not recoverable || uneintreibbar; nicht beitreibbar; uneinbringlich.
**exil** *f* Ⓐ | exile; banishment || Verbannung *f*.
**exil** *f* Ⓑ [lieu d' ~] | exile || Exil *n* | **envoyer q. en ~** | to send sb. into exile; to banish sb. || jdn. in die Verbannung (ins Exil) schicken; jdn. verbannen |

**exil** f Ⓑ suite
  **partir (s'en aller) en** ~ | to go into exile || ins Exil gehen | **vivre en** ~ | to live in exile || im Exil leben.
**exilé** m | exile || Verbannter m.
**exiler** | ~ **q.** | to exil sb.; to banish sb. || jdn. verbannen; jdn. ins Exil schicken.
**existant** adj Ⓐ | existing; existent; living || bestehend; existierend; vorhanden | **les lois** ~ **es** | the law in force || die in Kraft befindlichen (die bestehenden) Gesetze npl | **être** ~ | to be in existence || bestehen.
**existant** adj Ⓑ [qui existe encore] | extant; still existing (in existence) || noch vorhanden.
**existence** f Ⓐ [être] | existence; being || Vorhandensein n; Bestehen n; Bestand m; Dasein n; Existenz f | **l'** ~ **ou non-** ~ **d'un droit** | the existence or non-existence of a right || das Bestehen oder Nichtbestehen eines Rechts.
**existence** f Ⓑ [vie] | life; living; subsistence || Dasein n; Leben n; Fortkommen n; Existenz f | **choses nécessaires à l'** ~ | necessities (necessaries) of life || Lebensbedürfnisse npl; Lebensnotdurft f; das Lebensnotwendige; das zum Leben unbedingt Notwendige | **conditions d'** ~ | conditions of existence (of life); living conditions || Existenzbedingungen fpl; Lebensbedingungen; Daseinsbedingungen | **lutte pour l'** ~ | struggle for life || Daseinskampf m; Existenzkampf | **minimum d'** ~ | minimum of existence; subsistence level || Existenzminimum n | **moyens d'** ~ | means pl of existence (of subsistence); life means pl | Existenzmittel npl | **niveau d'** ~ | standard of living || Lebensstandard m; Lebenshaltungsstandard | **prix de l'** ~ | cost pl of living || Lebenshaltungskosten pl.
**existence** f Ⓒ [stock] | stock on hand; stock || Bestand m; Vorrat m | ~ **de billets de banque** | stock of bank notes || Banknotenbestand | ~ **de la caisse;** ~ **en espèces** | cash in hand || Kassenbestand; Barbestand; Barvorrat | ~ **en magasin** | stock on hand (in warehouse) || Warenbestand; Warenvorrat | ~ **en or** | stock of gold || Goldbestand; Goldvorrat.
**exister** v Ⓐ | to exist; to live || bestehen; existieren | **capable d'** ~ | capable of existing || existenzfähig.
**exister** v Ⓑ [être extant] | to be extant; to be in existence; to be [still] existing || [noch] vorhanden sein.
**exister** v Ⓒ [être disponible] | **ce livre** ~ **e en français également** | this book is also published (is also available) (can also be had) in French || dieses Buch erscheint auch in Französisch (ist auch in Französisch beziehbar (erhältlich).
**exode** m | exodus || Abwanderung f | ~ **de capitaux;** ~ **de fonds** | exodus (outflow) of capital || Kapitalabwanderung.
**exonération** f | exoneration; exemption || Entlastung f; Befreiung f | **clause d'** ~ | exemption clause || Befreiungsklausel f | **demande d'** ~ | request for exemption | Befreiungsantrag m; Freistellungsantrag | ~ **s d'impôt** | tax exemptions || Steuererleichterungen fpl.

**exonéré** part | ~ **de l'impôt** | tax-free; free from tax (from taxation) || steuerbefreit; steuerfrei.
**exonérer** v | to exonerate; to exempt || entlasten; befreien | **s'** ~ **d'une dette; s'** ~ | to free os. from a debt; to exonerate os. || sich von einer Schuld befreien; sich entlasten | ~ **q. d'un devoir** | to relieve sb. from a duty || jdn. von einer Pflicht entbinden | ~ **q. d'une obligation** | to exonerate (to release) sb. from an obligation || jdn. von einer Verpflichtung (von einer Verbindlichkeit) (von einer Schuld) befreien (entlasten) | ~ **q. du service militaire** | to exempt sb. from military service || jdn. vom Militärdienst (von der Militärdienstpflicht) befreien.
**exorbitance** f [demande exorbitante] | exaggerated (excessive) claim; exorbitance || übertriebene (übersetzte) Forderung f; Überforderung f.
**exorbitant** adj | exorbitant; immoderate || übertrieben; übermäßig | **prix** ~ | exorbitant (exaggerated) price || übertrieben hoher (übersetzter) Preis m; Überpreis.
**expansion** f | expansion || Ausdehnung f | **besoin d'** ~ | expansionism; need for expansion || Ausdehnungsbedürfnis n; Ausdehnungsdrang m | ~ **du bilan** | increase in the balance sheet total || Bilanzausweitung f | ~ **de la consommation** | expansion of consumption || Ausweitung f des Verbrauchs | ~ **des crédits** | expansion of credit (in credits) || Kreditausweitung f | ~ **des échanges commerciaux** | expansion of trade || Ausweitung f des Handelsverkehrs | ~ **de l'économie mondiale** | world economic expansion || Expansion f in der Weltwirtschaft | ~ **des idées** | spread of ideas || Verbreitung f der Ideen | **ralentissement de l'** ~ | levelling off in the expansion || Verflachung f der Expansion | **rythme de l'** ~ | rhythm (speed) of expansion || Tempo n der Expansion | **stabilité dans l'** ~ | steady expansion || stetige (beständige) Ausweitung f | **taux d'** ~ | rate of expansion || Expansionsrate f | **taux d'** ~ **économique** | economic growth rate; rate of growth of the economy || Wachstumsrate f der Volkswirtschaft.
★ ~ **continue et équilibrée** | continuous and balanced expansion || beständige und ausgewogene Ausweitung f | ~ **démographique** | increase in population; population growth || Bevölkerungszunahme f | ~ **économique** | economic expansion || Wirtschaftsausweitung f; Wirtschaftsexpansion | ~ **excessive** | overexpansion || Überexpansion f | ~ **industrielle** | industrial expansion || industrielle Expansion f; Industrieexpansion.
**expatriation** f Ⓐ [bannissement] | expatriation; banishment || Landesverweisung f; Ausweisung f aus dem Vaterland.
**expatriation** f Ⓑ [abandon volontaire de sa patrie] | leaving one's country || freiwilliges Verlassen n des Vaterlandes.
**expatriation** f Ⓒ [renonciation de nationalité] | renunciation of one's rights of citizenship || Aufgabe f der (Verzicht m auf die) Staatsangehörigkeit.

**expatriation** *f* Ⓓ [dénaturalisation] | disnaturalization ‖ Zurücknahme der Einbürgerung.
**expatrié** *m* [personne expulsée de sa patrie] | expatriate ‖ Ausgebürgerter *m*.
**expatrier** *v* Ⓐ [expulser] | ~ **q.** | to force sb. to leave his country; to banish sb. ‖ jdn. zwingen, sein Vaterland zu verlassen.
**expatrier** *v* Ⓑ [quitter sa patrie] | **s'** ~ | to expatriate os.; to leave one's country ‖ sein Vaterland verlassen; außer Landes gehen.
**expatrier** *v* Ⓒ [renoncer à sa nationalité] | **s'** ~ | to renounce one's rights of citizenship ‖ seine Staatsbürgerschaft aufgeben.
**expatrier** *v* Ⓓ [dénaturaliser] | ~ **q.** | to disnaturalize sb. ‖ jds. Einbürgerung zurücknehmen; jdn. wieder ausbürgern.
**expectative** *f* Ⓐ [attente] | expectation ‖ Erwartung *f* | **attidude d'** ~ | observant attitude ‖ abwartende Haltung *f*.
**expectative** *f* Ⓑ [droit éventuel] | expectancy ‖ Anwartschaft *f* | **héritage en** ~ | estate in expectancy ‖ Erbanwartschaft | **héritier en** ~ | heir in expectancy; expectant heir ‖ Erbschaftsanwärter *m*.
**expédience** *f* | expedience; expediency ‖ Zweckmäßigkeit *f*.
**expédient** *adj* | expedient; proper ‖ zweckmäßig; zweckdienlich.
**expédient** *m* | expedient; resource ‖ Ausweg *m*; Behelf *m* | **homme d'** ~ **s** | man of resource; man rich in expedients; resourceful man ‖ Mann, der immer einen Ausweg weiß; findiger Kopf | **user d'** ~ **s** | to resort to expedients (to shifts) ‖ sich behelfen.
**expédier** *v* Ⓐ [envoyer] | to send; to dispatch; to forward; to ship ‖ absenden; befördern; abgehen lassen | ~ **qch. par petite vitesse** | to send sth. (to dispatch sth.) by goods train ‖ etw. als Frachtgut senden.
**expédier** *v* Ⓑ [activer; pousser] | to expedite ‖ beschleunigen | ~ **une affaire** | to expedite a matter ‖ eine Angelegenheit beschleunigen.
**expédier** *v* Ⓒ [faire une copie authentique] | ~ **un acte** | to make an authenticated copy of a deed ‖ von einer Urkunde eine Ausfertigung machen.
**expéditeur** *m* Ⓐ | sender; consignor; consigner; despatcher ‖ Absender *m*; Versender *m*.
**expéditeur** *m* Ⓑ | freighter; affreighter ‖ Verlader *m*; Verfrachter *m*; Befrachter *m* | **sous-** ~ | underfreighter ‖ Unterverfrachter.
**expéditeur** *adj* | **agent** ~ ; **commissionnaire** ~ | forwarding (shipping) agent ‖ Spediteur *m*; Beförderungsunternehmer *m*; Transportunternehmer.
**expéditif** *adj* | expeditious; prompt ‖ schleunig; prompt.
**expédition** *f* Ⓐ | sending; dispatching; dispatch; forwarding; shipping; shipment ‖ Absendung *f*; Versand *m*; Versendung *f*; Beförderung *f* | **agence d'** ~ | forwarding (shipping) office (agency) ‖ Speditionsbüro *n*; Speditionsagentur *f* | **bordereau (déclaration) d'** ~ ; **bulletin d'** ~ ① | dispatch (consignment) note; way (shipping) bill ‖ Versandschein *m*; Verladeschein; Ladeschein | **bulletin d'** ~ ② | bill of lading ‖ Frachtbrief *m*; Konossement *n* | **bulletin d'** ~ ③ | postal dispatch note ‖ Begleitadresse *f*; Postbegleitadresse | **bureau d'** ~ | forwarding (shipping) office (agency) ‖ Versandbüro *n* | ~ **par chemin de fer** | forwarding by rail ‖ Versand *m* (Beförderung *f*) per Bahn; Bahnversand | **contrat d'** ~ | contract of carriage ‖ Beförderungsvertrag *m* | **date d'** ~ | date of dispatch ‖ Absendetag *m*; Versandtag | **documents d'** ~ | shipping documents (papers) ‖ Versandpapiere *npl*; Ladepapiere; Verladungspapiere | ~ **en douane** | clearance through customs; customs clearance ‖ Zollabfertigung *f*; zollamtliche Abfertigung; Zollbehandlung *f*; Verzollung *f* | **facture d'** ~ | shipping invoice ‖ Versandrechnung *f* | **frais d'** ~ | shipping (forwarding) charges (expenses) ‖ Versandkosten *pl*; Verschiffungsspesen *pl*; Verladungsspesen | **gare d'** ~ | station of dispatch ‖ Versandbahnhof *m* | **maison d'** ~ ① | forwarding house ‖ Versandhaus *n* | **maison d'** ~ ② | mail-order business ‖ Postversandgeschäft *n* | **marchandises d'** ~ | goods for shipment ‖ Versandgüter *npl* | **note d'** ~ | shipping bill; dispatch note ‖ Versandanzeige *f* | **port d'** ~ | port of lading (of loading) (of shipment); shipping (loading) (lading) port; place of loading ‖ Verschiffungshafen *m*; Versandhafen; Verladehafen; Abfertigungshafen; Abgangshafen | **relevé des** ~ **s** | dispatch list ‖ Versandnachweisung *f*.
**expédition** *f* Ⓑ [exécution] | ~ **des affaires courantes** | attending to current business (affairs) ‖ Besorgung *f* (Erledigung *f*) der laufenden Geschäfte.
**expédition** *f* Ⓒ [copie conforme] | copy; certified copy ‖ Abschrift *f*; Ausfertigung *f* | ~ **des actes** | authentication of deeds ‖ Ausfertigung von (der) Urkunden | **délivrance d'une** ~ | delivery (issue) of a duplicate ‖ Erteilung *f* einer Ausfertigung | ~ **du jugement** | certified copy of the judgment ‖ Urteilsausfertigung | ~ **de double; en double** ~ | in duplicate; done in duplicate ‖ in doppelter Ausfertigung | ~ **en triple; en triple** ~ | in triplicate ‖ in dreifacher Ausfertigung | ~ **exécutoire** | first authentic copy | vollstreckbare Ausfertigung | **nouvelle** ~ | fresh copy (duplicate) ‖ Neuausfertigung | ~ **première** | first authentic copy ‖ erste Ausfertigung.
**expédition** *f* Ⓓ [document] | paper; document ‖ Papier *n*; Urkunde *f*; Dokument *n* | ~ **s de douane** | customs (clearance) papers ‖ Zollpapiere *npl*; Zolldokumente *npl*.
**expédition** *f* Ⓔ [excursion] | expedition ‖ Expedition *f* | ~ **punitive** | punitive expedition ‖ Strafexpedition.
**expéditionnaire** *m* Ⓐ [envoyeur] | sender ‖ Absender *m*; Versender *m*.
**expéditionnaire** *m* Ⓑ [commissionnaire] | forwarding (shipping) agent ‖ Spediteur *m*; Transportunternehmer *m*; Beförderungsunternehmer *m*.

**expéditionnaire** *m* Ⓒ [commis; employé] | copying (forwarding) (shipping) clerk || Expedient *m*.
**expéditivement** *adv* | expeditiously; speedily || beschleunigterweise.
**expérience** *f* Ⓐ | experience; skill || Erfahrung *f;* Geschick *n* | ~ **des affaires** | experience in business; business experience || Geschäftserfahrung; geschäftliche Erfahrung | **fait d'** ~ | fact which is established by experience || Erfahrungstatsache *f* | **manque d'** ~ | lack of experience; inexperience || mangelnde Erfahrung; Unerfahrenheit *f* | ~ **de la vie** | experience in life || Lebenserfahrung.
★ ~ **industrielle** | technical experience (know-how) || gewerbliche Erfahrungen *fpl* | **d'après son** ~ **personnelle** | from one's own experience || aus eigener Erfahrung | ~ **professionnelle** | professional experience || Berufserfahrung.
★ **avoir l'** ~ **de qch.** | to have experience (to be experienced) in sth. || in etw. Erfahrung haben; in etw. erfahren sein | **faire l'** ~ **de qch.** | to experience sth. || etw. erfahren; etw. in Erfahrung bringen | **manquer d'** ~ | to lack experience || keine Erfahrung haben; unerfahren sein.
★ **par** ~ | from (by) experience || aus Erfahrung; erfahrungsgemäß | **sans** ~ | inexperienced || unerfahren.
**expérience** *f* Ⓑ [essai] | test; practical test; experiment || Versuch *m;* Experiment *n* | **à titre d'** ~ | as an experiment; by way of experiment; experimentally || versuchsweise; probeweise | **établi par des** ~ **s** | to be proved by experiment || durch Versuche (durch Experimente) erwiesen | **faire des** ~ **s** | to experiment || Versuche anstellen; experimentieren | **faire (procéder) à une** ~ | to make (to carry out) an experiment || einen Versuch (ein Experiment) machen.
**expérimental** *adj* | experimental || Versuchs . . .; experimentell | **les sciences** ~ **es** | the applied sciences || die angewandten Wissenschaften *fpl*.
**expérimentalement** *adv* | experimentally; by way of experiment(ing) || durch Versuche; durch Experimente; auf experimentellem Wege.
**expérimentation** *f* | experimenting || Anstellen *n* von Versuchen; Experimentieren *n*.
**expérimenté** *adj* | experienced; skilled; versed || erfahren; bewandert; geübt.
**expérimenter** *v* | to make tests; to test; to experiment || Versuche anstellen; experimentieren.
**expert** *m* Ⓐ | expert; connaisseur || Sachverständiger *m;* Sachkundiger *m;* Kenner *m;* Fachmann *m* | **les** ~ **s** | the experts || die Fachwelt | **avis d'** ~ ; **rapport d'** ~ **(des** ~ **s)** | expert opinion; expert's opinion (findings *pl* ) || Sachverständigengutachten *n* | **comité (commission) d'** ~ **s** | committee (panel) of experts || Sachverständigenausschuß *m;* Expertenkommission *f* | **connaissance d'** ~ | expert knowledge || Sachkenntnis *f;* Fachkenntnis | ~ **en écritures** | handwriting expert || Schriftsachverständiger | ~ **de finances** | financial expert; expert in financial matters || Finanzsachverständiger | **honoraire (taxe) d'** ~ | expert's fee || Sachverständigengebühr *f* | **médecin-** ~ | medical expert || ärztlicher (medizinischer) Sachverständiger | **preuve par** ~ **s** | expert evidence; evidence by experts || Sachverständigenbeweis *m;* Beweis durch Sachverständige | ~ **répartiteur d'avaries;** ~ **répartiteur** | average adjuster (stater) (taker); adjuster of averages || Dispacheur *m* | **serment d'** ~ | oath taken by an expert || Sachverständigeneid *m* | **témoin** ~ | expert witness || sachverständiger Zeuge *m*.
★ ~ **assermenté** | sworn expert || beeidigter Sachverständiger | ~ **judiciaire** | legal expert || juristischer Sachverständiger | **à dire d'** ~ **(d'** ~ **s)** | according to expert evidence (advice) || nach Ansicht der Sachverständigen; nach sachverständigem Rat.
**expert** *m* Ⓑ | ~ **-priseur** *m* | valuer; appraiser || Schätzer *m;* Abschätzer; Schätzmeister *m;* Taxator *m*.
**expert** *m* Ⓒ [inspecteur de navires] | ship surveyor || Schiffsinspektor *m*.
**expert** *adj* Ⓐ | expert || sachkundig; sachverständig; fachkundig.
**expert** *adj* Ⓑ [expérimenté] | **main-d'œuvre** ~ **e** | skilled labo(u)r || gelernte Arbeit; Facharbeit.
— **-comptable** *m* | qualified accountant || Rechnungssachverständiger *m;* Buchsachverständiger | ~ **diplômé** | chartered accountant; auditor || geprüfter Buchsachverständiger *m;* beeidigter Buchprüfer *m*.
— **-dispacheur** *m;* — **-répartiteur** | average adjuster (stater) (taker); adjuster of averages || Dispacheur *m*.
— **-écrivain** *m* | handwriting expert || Schriftsachverständiger *m*.
**expertement** *adv* | expertly || sachkundig; geschickt.
**expertise** *f* Ⓐ [évaluation; appréciation] | expert valuation; appraisal (examination) by experts || Untersuchung *f* (Begutachtung *f* ) durch Sachverständige | **faire l'** ~ **des dégâts** | to appraise the damage || den Schaden feststellen.
**expertise** *f* Ⓑ [avis d'expert] | expert opinion; expert's opinion (findings) || Sachverständigengutachten *n* | **rapport d'** ~ | survey report; survey || Besichtigungsbericht *m;* Befundbericht | ~ **contradictoire** | counter-opinion || Gegengutachten | **tierce** ~ | umpire's award || Obergutachten.
**expertise** *f* Ⓒ [preuve par experts] | expert evidence || Beweis *m* durch Sachverständige; Sachverständigenbeweis.
**expertiser** *v* Ⓐ | to give an expert opinion || ein Gutachten abgeben; begutachten.
**expertiser** *v* Ⓑ [évaluer; apprécier] | to appraise; to examine; to value || schätzen; bewerten; feststellen.
**expiation** *f* | expiation; atonement || Sühne *f;* Buße *f;* Genugtuung *f;* Wiedergutmachung *f*.
**expiatoire** *adj* | expiatory || Sühne . . .
**expier** *v* | **pour** ~ **un crime** | in expiation of a crime ||

als Sühne für ein Verbrechen | ~ **une faute** | to expiate a guilt ‖ eine Schuld sühnen | ~ **qch.** | to expiate (to atone) sth.; to pay the penalty of sth. ‖ etw. büßen (sühnen); für etw. die Sühne (die Strafe) auf sich nehmen.
**expiration** *f* Ⓐ | expiring ‖ Ablaufen *n*.
**expiration** *f* Ⓑ [fin d'un terme convenu] | expiration; expiry ‖ Ablauf *m*; Erlöschen *n* | ~ **de bail** | expiration of tenancy ‖ Ablauf des Mietsverhältnisses | ~ **d'un brevet** | expiration of a patent ‖ Erlöschen (Ablauf) eines Patentes; Patentablauf | ~ **du (d'un) contrat** | expiration (expiry) of the (of a) contract ‖ Ablauf des (eines) Vertrags; Vertragsablauf | ~ **du (d'un) délai** | expiration of the time limit (of a period) (of a term) ‖ Ablauf der (einer) Frist; Fristablauf | **à l' ~ d'un délai de . . . mois** | after . . . months have elapsed ‖ nach Ablauf von (einer Frist von) . . . Monaten | **à l' ~ d'un mois** | upon the expiration of one month ‖ mit (mit dem) Ablauf eines Monats | ~ **des pouvoirs** | expiration of the power of attorney ‖ Ablauf des Mandats; Beendigung *f* der Vollmacht.
**expiré** *adj* | expired ‖ abgelaufen; erloschen.
**expirer** *v* | to expire; to run out; to come to an end ‖ ablaufen; erlöschen; zu Ende gehen | **laisser ~ un délai** | to allow a period to expire; to allow a term to lapse ‖ eine Frist verstreichen (ablaufen) lassen ‖ **en laissant ~ le délai** | by permitting the term to lapse ‖ durch Verstreichenlassen der Frist.
**explicabilité** *f* | explicableness ‖ Erklärbarkeit *f.*
**explicable** *adj* | explainable; explicable; to be explained ‖ erklärbar; erklärlich; zu erklären.
**explicateur** *m* | guide ‖ Führer *m.*
**explicateur** *adj* | explanatory ‖ erläuternd; erklärend.
**explicatif** *adj* | explanatory; explanative ‖ erklärend; erläuternd | **notice** ~ **ve** | explanation(s) ‖ Erläuterung(en) *fpl.*
**explication** *f* | explanation; explication; elucidation ‖ Erklärung *f*; Erläuterung *f*; Auslegung *f*; Deutung *f*; Auseinandersetzung *f* | **demande d' ~** | request of an explanation ‖ Ersuchen *n* um Aufklärung | **demander une ~ à q.** | to call sb. to account ‖ von jdm. Aufklärung verlangen (fordern) | **donner l' ~ de qch.** | to explain sth.; to give an explanation for sth.; to account for sth. ‖ etw. aufklären; für etw. Aufklärung geben | **donner une ~ satisfaisante de qch.** | to explain sth. away; to give a satisfactory explanation for sth. ‖ für etw. eine befriedigende Erklärung geben | **fournir des ~s** | to give explanations ‖ Erklärungen geben.
**explicite** *adj* | explicit; distinct; clear; plain ‖ ausdrücklich; deutlich; klar; bestimmt.
**explicitement** *adv* | explicitly; clearly; plainly ‖ ausdrücklich; klar | **stipuler ~** | to stipulate explicitly (expressly) ‖ ausdrücklich vereinbaren (ausbedingen).
**expliquer** *v* Ⓐ [faire comprendre] | to explain; to expound ‖ erklären; auslegen | **pour ~ qch.** | in explanation of sth. ‖ zur Erklärung von etw.; um etw. zu erklären | **s' ~ de soi-même** | to be self-explanatory ‖ sich von selbst erklären.
**expliquer** *v* Ⓑ [faire connaître] | to explain one's conduct ‖ sein Verhalten erklären | **s' ~ par écrit** | to give a written explanation (an explanation in writing) ‖ sich schriftlich äußern | **s' ~ verbalement** | to give an oral explanation ‖ sich mündlich äußern | **s' ~ avec q. de qch.** | to come to an explanation with sb. about sth. ‖ sich mit jdm. über etw. verständigen | ~ **qch.** | to explain sth.; to account for sth. ‖ etw. rechtfertigen.
**exploit** *m* Ⓐ [acte judiciaire signifié par huissier] | summons *sing;* writ; process ‖ Vorladung *f*; Ladung *f* | **décerner (lancer) un ~** | to issue a writ (a summons) ‖ eine Ladung verfügen (ergehen lassen) | **signifier un ~ à q.** | to serve a writ (a summons) on sb. ‖ jdm. eine Ladung zustellen.
**exploit** *m* Ⓑ [haut fait] | great deed; exploit ‖ Großtat *f*; große Tat *f.*
**exploitabilité** *f* | working condition (order); workableness ‖ Betriebsfähigkeit *f*; Abbaufähigkeit *f.*
**exploitable** *adj* Ⓐ [qui peut être exploité] | exploitable; zu verwerten; auszubeuten; verwertbar | **gisement ~** | exploitable (workable) deposits ‖ abbaufähige (abbauwürdige) Vorkommen *npl.*
**exploitable** *adj* Ⓑ [en état d'exploitation] | in operating (working) condition ‖ betriebsfähig; in betriebsfähigem Zustande.
**exploitable** *adj* Ⓒ [qui peut être saisi] | distrainable ‖ der [gerichtlichen] Beschlagnahme unterliegend; pfändbar.
**exploitant** *m* Ⓐ | owner of an undertaking (of an enterprise) ‖ Unternehmer *m*; Betriebsunternehmer.
**exploitant** *m* Ⓑ | ~ **d'un brevet** | user of a patent; patent user ‖ Benützer *m* eines Patentes; Patentbenützer | ~ **de bonne foi** | bona fide user ‖ gutgläubiger Benützer.
**exploitant** *m* Ⓒ [~ minier] | owner (operator) of a mine ‖ Bergwerksunternehmer *m.*
**exploitant** *m* Ⓓ [agriculteur] | cultivator; grower ‖ Landwirt *m.*
**exploitant** *m* Ⓔ [huissier exploitant] | writ-server; writ-serving officer; process-server ‖ Zustellungsbeamter *m*; Gerichtsvollzieher *m* [als Zustellungsbeamter].
**exploitation** *f* Ⓐ [action d'exploiter] | working; operation; operating; exploitation; exploiting ‖ Verwertung *f*; Ausnutzung *f*; Betrieb *m*; Bewirtschaftung *f* | **accident d' ~** | working accident; accident arising out of and in the course of the employment; accident while on duty ‖ Unfall *m* während der Arbeit; Betriebsunfall; Arbeitsunfall | **année d' ~** | financial (business) (working) year ‖ Wirtschaftsjahr *f*; Geschäftsjahr; Betriebsjahr | **arrêt dans l' ~** | interruption (stoppage) (suspension) of work ‖ Betriebsstockung *f*; Arbeitsunterbrechung *f* | **bénéfice d' ~** | operating (operational) (trading) (business) profit ‖ Betriebsgewinn *m*; Geschäftsgewinn | ~ **d'un brevet** | exploitation

**exploitation** *f* Ⓐ *suite*
(working) (utilization) of a patent || Verwertung *f* (Auswertung *f*) eines Patentes; Patentverwertung | **licence d' ~ ‒ d'un brevet** | patent license || Patentlizenz *f* | **capital (fonds) d' ~** | working (operating) (trading) (floating) capital (funds); stock-in-trade; working cash || Betriebskapital *n;* Betriebsmittel *npl;* Wirtschaftskapital; Betriebsfonds *m* | **chef d' ~** | managing director; operating manager || Betriebsleiter *m;* Betriebsführer *m* | **~ d'un chemin de fer** | operation of a railway || Betrieb *m* einer Eisenbahn; Bahnbetrieb *m* | **~ à ciel ouvert** | opencast (open-pit) mining || Tagebau *m* | **coefficient d' ~** | working coefficient || Betriebskoeffizient *m.*

★ **compagnie (société) d' ~** ① | exploitation (development) company || Verwertungsgesellschaft *f* | **compagnie (société) d' ~** ② | manufacturing company || Produktionsgesellschaft *f* | **compagnie (société) d' ~** ③ | management company || Betriebsgesellschaft *f* | **compte d' ~** ① | operating (trading) (working) account || Betriebskonto *n* | **compte d' ~** ② | property (management) account || Anlagekonto *n* | **compte d' ~** ③ | development account || Entwicklungskostenkonto *n* | **charges (dépenses) (frais) d' ~** | working (operating) (running) expense(s) (cost) (costs) || Betriebs(un)kosten *pl* | **conditions d' ~** ① | operating conditions || Betriebsbedingungen *fpl* | **conditions d' ~** ② | terms of business; terms and conditions; trading conditions || Geschäftsbedingungen *fpl* | **contrat d' ~** | contract for work || Unternehmervertrag *m;* Werkvertrag *m* | **déficit (perte) d' ~** | operating (operational) (trading) loss || Betriebsverlust *m;* Geschäftsverlust; Betriebsdefizit *n.*

★ **droit d' ~** ① | right of exploitation (to exploit) || Verwertungsrecht *n;* Ausbeutungsrecht | **droit d' ~** ② | mining royalty || Förderabgabe *f;* Förderzins *m* | **employé d' ~** | shop employee || Betriebsbeamter *m* | **état d' ~** | working (operating) condition || Betriebsfähigkeit *f* | **en état d' ~** | in operating (working) condition; workable || in betriebsfähigem Zustand; betriebsfähig | **~ d'une invention** | utilization of an invention || Verwertung *f* einer Erfindung | **licence d' ~** | operating licence (permit) [GB]; operating license [USA] || Betriebserlaubnis *f* | **matériel d' ~** ① | working material (stock) || Betriebsmittel *npl;* Arbeitsmaterial *n* | **matériel d' ~** ② | operating plant || Betriebsanlage *f* | **~ d'une mine** | operation (working) of a mine || Betrieb eines Bergwerks; Bergwerksbetrieb | **mise en ~** | putting into operation || Inbetriebsetzung *f;* Ingangsetzung; Inbetriebnahme *f* | **mode d' ~** | way (method) of exploitation || Art *f* der Verwertung (der Bewirtschaftung); Bewirtschaftungsart | **plan d' ~** ① | economic plan (program) || Wirtschaftsplan *m;* Wirtschaftsprogramm *n* | **plan d' ~** ② | operating plan || Bewirtschaftungsplan *m* | **prescription d' ~ ; règlement relatif à l' ~** | shop regulations; working regulations (instructions); regulations for working (for work); operating instructions || Betriebsvorschrift *f;* Betriebsordnung *f;* Betriebsreglement *n* | **résultat d' ~** | operating result(s) || Betriebsergebnis *n* | **service d' ~** | technical service || Betriebsdienst *m;* technische Abteilung *f* | **statistique d' ~** | operational (management) statistics *pl* || Betriebsstatistik *f* | **suspension de l' ~** | stoppage (suspension) (cessation) of work; work stoppage || Einstellung *f* (Niederlegung *f*) der Arbeit; Betriebseinstellung; Arbeitseinstellung; Arbeitsniederlegung | **troubles dans l' ~** | disturbance of work || Betriebsstörung *f* | **valeurs d' ~** | operating (trading) assets || Betriebsvermögen *n;* Betriebsmittel *npl.*

★ **~ agricole** | farming; cultivation of the soil (of land); agriculture || Landwirtschaft *f;* Bodenbewirtschaftung *f;* Ackerbau *m* | **~ déficitaire** | operational deficit || Betriebsverlust *m;* Betriebsdefizit *n* | **~ exclusive** | exclusive (sole) right of exploitation || Alleinverwertung *f;* Alleinverwertungsrecht | **~ forestière** | forestry || Forstwirtschaft *f;* Waldwirtschaft | **~ industrielle** | industrial exploitation || gewerbliche (industrielle) Verwertung *f* | **~ obligatoire** | compulsory exploitation || Verwertungszwang *m;* Verwertungspflicht *f* | **en pleine ~** | in full activity || (operation) || in vollem Betrieb; vollbeschäftigt | **mettre qch. en ~** | to put sth. into operation; to operate (to work) sth. || etw. in Betrieb (in Gang) setzen; etw. betreiben (bewirtschaften).

**exploitation** *f* Ⓑ [entreprise] | undertaking; enterprise; concern; business || Unternehmen *n;* Betrieb *m;* Geschäftsbetrieb; Wirtschaftsbetrieb; Geschäft *n* | **agrandissement de l' ~** | extension of works || Betriebserweiterung *f;* Betriebsvergrößerung *f* | **branche d' ~** | line (branch) of trade || Erwerbszweig *m* | **recensement des ~ s** | census of enterprises; business census || Betriebszählung *f* | **siège d' ~** | business place || Sitz *m* des Unternehmens; Betriebssitz | **statistique d' ~** | management statistics *pl* || Betriebsstatistik *f.*

★ **~ accessoire** | subsidiary establishment || Nebenbetrieb | **~ agricole; ~ rurale** | farm || landwirtschaftlicher Betrieb | **~ commerciale** | commercial undertaking (concern); business concern (enterprise) (establishment); trading concern || Handelsunternehmen; Handelsbetrieb; Geschäftsbetrieb; kaufmännischer Betrieb; kaufmännisches Unternehmen | **~ déficitaire** | business (enterprise) which operates at a loss || mit Verlust arbeitender Betrieb | **~ ferroviaire** | railway company (concern) (undertaking) || Eisenbahnunternehmen; Bahnunternehmen | **~ forestière** | forestry || forstwirtschaftlicher Betrieb | **~ exercée en grand** | big concern || Großbetrieb | **~ industrielle** | industrial undertaking (enterprise) (concern) || Industrieunternehmen; Industriebetrieb; Gewerbebetrieb; gewerbliches Unternehmen | **~ minière** | mine; pit || Bergbaubetrieb; Bergwerksbetrieb; Bergwerk *n* | **petite ~** | small undertaking

(industry) || Kleinbetrieb | ~ **principale** | principle establishment || Hauptbetrieb.

**exploitation** *f* Ⓒ [ ~ **rurale**] | farm || landwirtschaftlicher Betrieb *m.*

**exploitation** *f* Ⓓ [ ~ abusive] | improper exploitation || mißbräuchliche Ausnützung *f* (Ausbeutung *f*) | **colonie d'** ~ | country for exploitation || Ausbeuteland *n* | **système d'** ~ | sweating system || Ausbeutungssystem *n* | ~ **patronale** | sweating || Ausbeutung *f* der Arbeiter | ~ **prédatrice** | predatory exploitation || Raubbau *m* | ~ **usuraire** | usurious exploitation || wucherische Ausbeutung *f.*

**exploitation** *f* Ⓔ [compte d'exploitation] | operating (trading) (working) account || Betriebskonto *n.*

**exploitation** *f* Ⓕ [saisie-exécution] | distraint || [gerichtliche] Beschlagnahme *f;* Pfändung *f;* dinglicher Arrest *m.*

**exploiter** *v* Ⓐ [faire valoir] | ~ **qch.** ① | to take full advantage of sth.; to make the best of sth. || sich etw. zunutze machen; etw. für sich verwerten | ~ **qch.** ② | to make capital out of sth. || aus etw. Kapital schlagen.

**exploiter** *v* Ⓑ [mettre en œuvre] | to work; to operate; to run || verwerten; auswerten; betreiben; bewirtschaften | **s'** ~ | to be worked (operated) (carried on) || verwertet (ausgewertet) (ausgeführt) werden; zur Verwertung kommen | ~ **un brevet** | to exploit (to work) a patent || ein Patent verwerten (auswerten) | ~ **un chemin de fer** | to operate a railway || eine Bahnlinie betreiben | **droit d'** ~ | right to exploit (of exploitation) || Verwertungsrecht; Ausbeutungsrecht | ~ **une mine** | to work (to exploit) a mine || ein Bergwerk betreiben | ~ **avantageusement qch.** | to work sth. at a profit || etw. mit Gewinn betreiben.

**exploiter** *v* Ⓒ [abuser] | to exploit; to abuse || ausbeuten; mißbrauchen | ~ **qch. de façon abusive** | to take improper advantage of sth. || etw. mißbräuchlich ausnützen | ~ **les connaissances de q.** | to suck sb.'s brains || jds. Kenntnisse für sich ausnützen | ~ **l'ignorance de q.** | to take unfair (undue) advantage of sb.'s ignorance; to trade on sb.'s ignorance || jds. Unwissenheit ausnützen (ausbeuten) | ~ **les ouvriers** | to sweat labor || die Arbeiter (die Arbeitskräfte) ausbeuten.

**exploiter** *v* Ⓓ [signifier des exploits] | to serve a writ (a summons) [on sb.] || [jdm.] eine Ladung zustellen.

**exploiteur** *m* Ⓐ | exploiter || Ausbeuter.

**exploiteur** *m* Ⓑ | sweater of labor; sweater || Ausbeuter der Arbeiter (der Arbeitskräfte).

**exploiteur** *m* Ⓒ | speculator; jobber || Spekulant.

**exploration** *f* | exploration || Erforschung *f;* **voyage d'** ~ | voyage of exploration (of discovery) || Forschungsreise *f;* Entdeckungsreise.

**explorer** *v* | ~ **une région** | to explore a region || ein Gebiet erforschen.

**exportable** *adj* | exportable || zur Ausfuhr geeignet; exportfähig.

**exportateur** *m* [négociant exportateur] | exporter;

export merchant (dealer) || Ausfuhrhändler *m;* Exporthändler; Exporteur *m.*

**exportateur** *adj* | exporting; export... || Ausfuhr...; Export... | **capacité** ~ **rice** | exporting capacity || Exportkapazität *f;* Exportpotential *n* | **commissionnaire** ~ | export agent (commission agent) || Ausfuhragent *m;* Exportagent; Ausfuhrkommissionär *m* | **l'industrie** ~ **rice** | the export (exporting) industries *pl* || die Exportindustrie; die für den Export arbeitende(n) Industrie(n) | **pays** ~ | exporting country || Ausfuhrland *n;* Exportland | **port** ~ | port of exportation || Ausfuhrhafen *m.*

**exportation** *f* Ⓐ | export; exportation || Ausfuhr *f;* Export *m* | **aide à l'** ~ | aid granted to export(s) || Exportbeihilfe(n) *fpl* | **articles (marchandises) (produits) d'** ~ | export goods (articles); articles of exportation || Ausfuhrartikel *mpl;* Ausfuhrwaren *fpl;* Exportartikel | **campagne d'** ~ | export drive (promotion) || planmäßige Ausfuhrförderung *f* (Exportsteigerung *f*) | ~ **de (des) capitaux;** ~ **de monnaie** | exportation of capital (of money); capital exports || Ausfuhr von Kapital(ien) (von Geld); Kapitalausfuhr | **contingent d'** ~ | export quota || Ausfuhrkontingent *n;* Ausfuhrquote *f;* Exportquote | **crédit à l'** ~ | export credit || Ausfuhrkredit *m;* Exportkredit | **déclaration d'** ~ | export declaration (specification) || Ausfuhrerklärung *f;* Ausfuhrdeklaration *f;* Exportdeklaration | **droit d'** ~ | export duty; duty on exportation || Ausfuhrzoll *m;* Ausfuhrabgabe *f;* Exportabgabe | **licence (permis) d'** ~ | export permit; licence [GB]; license [USA]; permit of export || Ausfuhrgenehmigung *f;* Ausfuhrbewilligung *f;* Ausfuhrlizenz *f;* Exportlizenz | **maison d'** ~ | export business (firm) (house); firm of exporters || Exportfirma *f;* Exportgeschäft *n* | **marchandises d'** ~ | merchandise (goods) intented for exportation || zur Ausfuhr (zum Export) bestimmte Güter (Waren) | **marché d'** ~ | export market || Exportmarkt *m* | ~ **de matières premières** | exportation of raw material || Rohstoffausfuhr | **prime à l'** ~ **(d'** ~ **)** | export bounty (subsidy); bounty on exportation || Ausfuhrprämie *f;* Exportprämie | **prix** *pl* **à la grande** ~ | prices for large-scale exports (quoted for large export orders) || Preise für größere Mengen bei Exportaufträgen | **prohibition à l'** ~ | prohibition of export(ation); embargo on exports; export embargo || Ausfuhrverbot *n;* Ausfuhrsperre *f* | **ré** ~ | re-exportation; re-export || Wiederausfuhr | **restriction à l'** ~ | restriction on exports (on the exportation) || Ausfuhrbeschränkung *f* | **risques à l'** ~ | export risk || Exportrisiko *n* | **garantie contre les risques à l'** ~ | export credit guarantee || Exportrisikogarantie *f* | **statistique d'** ~ | export statistics *pl* || Ausfuhrstatistik *f* | **tarif d'** ~ | export list || Ausfuhrtarif *m;* Exporttarif | **taxe à l'** ~ **(d'** ~ **)** | export duty; duty on exportation || Ausfuhrabgabe *f;* Exportabgabe; Ausfuhrzoll *m* | **valeur d'** ~ | export value || Ausfuhrwert *m.*

**exportation** *f* Ⓐ *suite*
★ **destiné à l'** ~ | intended (destined for) export(ation) || zur Ausfuhr (zum Export) bestimmt | ~ **dirigée** | controlled exports || Exportlenkung *f* | ~ **maritime** | sea-borne exports || Ausfuhr auf dem Seewege | ~ **primée** | subsidized exports || staatlich subventionierte Ausfuhr [VIDE: **exportations** *fpl*].
**exportation** *f* Ⓑ [commerce d' ~] | export trade || Ausfuhrhandel *m;* Exporthandel; Export *m* | **faire l'** ~ | to do export trade || Ausfuhrhandel treiben; exportieren.
**exportations** *fpl* **les** ~ | the exported goods; the exports || die ausgeführten Waren *fpl;* die Ausfuhr; der Export | **accroissement des** ~ | increase of exports || Ausfuhrsteigerung *f* | **devises provenant des** ~ | foreign exchange resulting from exports || Exportdevisen *fpl* | **excédent d'** ~ | surplus of exports; export surplus; exports in excess of imports || Ausfuhrüberschuß *m;* Exportüberschuß | **financement des** ~ | finance for (financing of) exports || Exportfinanzierung *f* | **importations et** ~ | imports and exports || Ein- und Ausfuhr *f* | **plan d'** ~ | export plan || Ausfuhrplan *m;* Exportplan | **produit des** ~ | export revenue || Exporterlös *m* | **total des** ~ | total exports || Gesamtausfuhr *f* | **volume d'** ~ | volume of exports || Exportvolumen *n* | ~ **invisibles** | invisible exports || unsichtbare Ausfuhren *fpl* | ~ **mondiales** | world exports || Weltexporte *mpl*.
**exporter** *v* Ⓐ | ~ **des marchandises** | to export goods || Waren ausführen (exportieren).
**exporter** *v* Ⓑ [faire le commerce d'exportation] | to do export business || Exporthandel treiben.
**exposant** *m* | exhibitor || Aussteller *m;* Meßfirant *m.*
**exposant** *adj* | exhibiting || ausstellend.
**exposé** *m* | statement; account; statement of account; report || Übersicht *f;* Bericht *m;* Darstellung *f;* Darlegung *f;* Rechenschaftsbericht *m* | ~ **des motifs** | preamble; explanatory memorandum (introduction) || Begründung *f;* Einleitung *f* | ~ **de procédure** | outline of procedure || Überblick *m* über das Verfahren | ~ **sommaire** | summarized statement; summary || gedrängte Darstellung | **donner un** ~ **de qch.** | to give an outline of sth. || von etw. eine Darstellung (einen Umriß) (einen Überblick) geben | **faire l'** ~ **de qch.** | to make an account of sth.; to give (to render) an account of sth. || Bericht erstatten über etw.; Rechenschaft ablegen über etw.; über etw. berichten | **faire un** ~ **complet de la situation** | to give a full (complete) account of the situation (of the state of affairs) || einen Gesamtüberblick über die Lage geben.
**exposer** *v* Ⓐ [expliquer; faire connaître] | to state; to set forth || darlegen; vortragen | ~ **son avis à q.** | to lay one's opinion before sb. || jdm. seine Ansicht darlegen | ~ **son cas** | to state (to explain) one's case || seine Sache (seinen Fall) vortragen (auseinandersetzen) | ~ **sa réclamation** | to state one's claim || seinen Anspruch (seine Forderung) vortragen.
**exposer** *v* Ⓑ [mettre en vue] | to exhibit; to show || ausstellen; zur Schau stellen | ~ **des marchandises en vente** | to display goods for sale || Waren zum Verkauf ausstellen (zur Schau stellen).
**exposer** *v* Ⓒ [mettre en péril] | to expose || aussetzen | ~ **un enfant** | to abandon (to expose) a child || ein Kind aussetzen | **s'** ~ **à des critiques** | to lay os. open to criticism || sich der Kritik aussetzen.
**expositif** *adj* | expositive || erklärend; erläuternd.
**exposition** *f* Ⓐ [récit; narration] | statement; setting forth || Darlegung *f;* Darstellung *f;* Erläuterung *f* | ~ **des faits** | statement of facts || Darstellung des Tatbestandes | ~ **sommaire** | summarized statement; summary || gedrängte Darstellung.
**exposition** *f* Ⓑ [mise en vue] | exhibition; show || Ausstellung *f;* Schau *f* | ~ **des beaux-arts** | art exhibition (show) || Kunstausstellung; ~ **de l'industrie;** ~ **industrielle** | industrial exhibition || Industrieausstellung; Gewerbeausstellung; Gewerbeschau | **magasin (salle) d'** ~ | show room || Ausstellungsraum *m* | ~ **internationale** | international exhibition || internationale Ausstellung | ~ **mondiale;** ~ **universelle** | world exhibition || Weltausstellung | ~ **nationale** | national exhibition || Landesausstellung [S].
**exposition** *f* Ⓒ [abandonnement] | exposure || Aussetzung *f* | ~ **d'un enfant** | abandoning of a child || Aussetzung eines Kindes; Kindsaussetzung.
**exprès** *m* | express messenger || Eilbote *m* | **par** ~ **; à remettre par** ~ | by express || durch Eilboten | **remise par** ~ | express (special) delivery || Eilzustellung *f* | **taxe d'** ~ | special delivery fee || Eilzustellgebühr *f.*
**exprès** *adj* Ⓐ [précis] | express; distinct || ausdrücklich | **stipulation expresse** | express stipulation || ausdrückliche Bestimmung *f.*
**exprès** *adj* Ⓑ | **colis** ~ | express package; parcel sent by express || Eilpaket *n;* Paket per Expreß | **envoi** ~ | sending (forwarding) by express (by express mail) || Eilsendung *f;* Sendung *f* als Eilgut (als Expreßgut).
**exprès** *adv* | on purpose; purposely; intentionally; deliberately || absichtlich; mit Absicht.
**expressément** *adv* | expressly; distinctly || ausdrücklich | ~ **ou tacitement** | expressly or tacitly || ausdrücklich oder stillschweigend | **se réserver qch.** ~ | to reserve sth. especially || sich etw. ausdrücklich vorbehalten.
**expression** *f* | term; expression; phrase || Ausdruck *m* | ~ **nautique** | nautical term || seemännischer Fachausdruck (Ausdruck).
**exprimé** *adj* | **les suffrages** ~ **s** | the votes cast || die abgegebenen Stimmen *fpl.*
**exprimer** *v* | to express || ausdrücken; zum Ausdruck bringen.
**expropriateur** *m* | expropriator || Enteigner *m.*
**expropriation** *f* | expropriation || Enteignung *f;* Zwangsenteignung | **jugement d'** ~ | expropria-

tion order || Enteignungsurteil *n* | ~ **forcée** | forced (compulsory) sale (surrender) || zwangsweiser Verkauf *m;* Zwangsverkauf; zwangsweise Abgabe *f.*
**exproprier** *v* | to expropriate || enteignen; zwangsenteignen.
**expulsé** *m* Ⓐ | expellee || Verbannter *m;* Vertriebener *m.*
**expulsé** *m* Ⓑ [locataire ~] | evicted tenant || durch Zwangsmaßnahmen zur Räumung gezwungener Mieter *m* (Pächter *m*).
**expulsé** *m* Ⓒ [membre exclu] | expelled member || ausgeschlossenes Mitglied *n.*
**expulser** *v* Ⓐ | ~ **q.** | to expel sb. || jdn. ausweisen; jdn. des Landes verweisen.
**expulser** *v* Ⓑ [bannir] | to deport sb. || jdn. verbannen.
**expulser** *v* Ⓒ [évincer] | ~ **un locataire** | to evict a tenant || einen Mieter (einen Pächter) entfernen (exmittieren).
**expulser** *v* Ⓓ [exclure] | ~ **q.** | to expel sb. as member; to exclude sb. from membership || jdn. aus der Mitgliedschaft ausschließen (ausstoßen).
**expulsion** *f* Ⓐ | expulsion || Ausweisung *f;* Landesverweisung *f* | **arrêté d'** ~ | deportation order || Ausweisungsbefehl *m* | **droit d'** ~ | right to expel || Ausweisungsrecht *n* | ~ **des lieux** | expulsion order; order to quit || Ortsverweisung *f;* Ortsverweis *m;* Aufenthaltsverbot *n.*
**expulsion** *f* Ⓑ [bannissement] | deportation || Verbannung *f.*
**expulsion** *f* Ⓒ [éviction] | eviction; ejection || Entsetzung *f* | **jugement d'** ~ | eviction order; order to quit || Räumungsurteil *n.*
**expulsion** *f* Ⓓ [exclusion] | expulsion (exclusion) from membership || Ausschluß *m* von der Mitgliedschaft.
**expurgation** *f* | expurgation || Ausmerzung *f;* Säuberung *f.*
**expurger** *v* | to expurgate || ausmerzen; säubern.
**extant** *adj* | existing; in being || bestehend; vorhanden.
**extensible** *adj* | extensible; to be extended || zu verlängern; zu erweitern; zu erstrecken.
**extensif** *adj* | **agriculture** ~ **ve** | extensive agriculture || extensive Wirtschaft *f* | **interprétation** ~ **ve** | extensive interpretation || ausdehnende (extensive) Auslegung *f.*
**extension** *f* | extension; enlargement || Ausdehnung *f;* Erweiterung *f* | ~ **des affaires** | expansion of business || Ausweitung *f* des Geschäfts | ~ **de la demande** | amendment of the action || Klagserweiterung | ~ **de territoire** | enlargement of territory || Gebietserweiterung | **en voie d'** ~ | in process (in the course) of extension || in der Erweiterung begriffen | **capable d'** ~ | capable of extension || erweiterungsfähig | **donner de l'** ~ **à qch.** | to extend (to enlarge) sth. || etw. ausdehnen; etw. erweitern.
**exténuation** *f* | extenuation || Milderung *f.*
**exténuer** *v* | to extenuate || mildern.

**extérieur** *m* | **à l'intérieur et à l'** ~ | at home and abroad || im In- und Ausland | **lettre de change à l'** ~ | foreign bill (exchange) || Wechsel *m* auf das Ausland; ausländischer Wechsel; Auslandswechsel | **rapports (relations) avec l'** ~ | relations (connections) abroad || ausländische Beziehungen *fpl* (Verbindungen *fpl*) | **à l'** ~ | abroad || im Ausland.
**extérieur** *adj* | foreign; external || auswärtig; ausländisch | **affaires** ~ **es** | foreign affairs || auswärtige Angelegenheiten *fpl* | **change** ~ | foreign bill (exchange) || Auslandswechsel *m;* Wechsel *m* auf das Ausland | **commerce** ~ | foreign trade (commerce) || Auslandshandel *m;* Außenhandel [VIDE: **commerce** *m* Ⓐ] | **débouchés** ~ **s; marchés** ~ **s** | foreign markets || ausländische Märkte *mpl* (Absatzmärkte) | **dette** ~ **e** | foreign debt || Auslandsschuld *f* | **dans le domaine** ~ | in foreign politics || in der Außenpolitik; außenpolitisch | **emprunt** ~ | external (foreign) loan || ausländische Anleihe *f;* Auslandsanleihe | **engagements** ~ **s** | foreign engagements || außenpolitische Verpflichtungen *fpl* | **politique** ~ **e** | foreign policy (politics *pl*) || auswärtige Politik *f;* Außenpolitik | **pressions** ~ **es** | pressure from outside || außenpolitischer Druck *m* | **les rapports** ~ **s** | the foreign relations || die auswärtigen Beziehungen *fpl* | **situation** ~ **e** | foreign situation || außenpolitische Lage *f.*
**extermination** *f* | extermination; destruction || Ausrottung *f;* Austilgung *f;* Vertilgung *f.*
**exterminer** *v* | to exterminate; to destroy || ausrotten; austilgen; vertilgen.
**exterritorialité** *f* | exterritoriality; extraterritoriality || Exterritorialität *f* | **sous le couvert de l'** ~ | under the privilege of exterritoriality || im Schutz (unter dem Schutz) der Exterritorialität.
**extinction** *f* Ⓐ | extinction || Erlöschen *n* | ~ **d'une dette** | extinction of a debt || Erlöschen einer Schuld | ~ **d'un droit** | extinction (extinguishment) of a right || Erlöschen eines Rechts | ~ **de l'hypothèque** | satisfaction of mortgage || Erlöschen der Hypothek | ~ **d'une obligation** | extinction of an obligation || Erlöschen einer Verpflichtung.
**extinction** *f* Ⓑ [abolissement] | abolition; suppression || Abschaffung *f.*
**extirpation** *f* | extirpation; eradication || Austilgung *f;* Ausrottung *f;* Vertilgung *f.*
**extirper** *v* | to extirpate; to eradicate || austilgen; ausrotten; vertilgen.
**extorquer** *v* | to extort || erpressen | ~ **de l'argent à q.** | to extort money from sb. || Geld von jdm. erpressen.
**extorsion** *f* | extortion; blackmail || Erpressung *f* | **tentative d'** ~ | attempted blackmail || Epressungsversuch *m;* versuchte Erpressung.
**extorsionnaire** *adj* | extortionate || erpresserisch.
**extrabudgétaire** *adj* | outside the budget || nicht im Budget vorgesehen; außeretatmäßig.
**extra-conjugal** *adj* | **relations** ~ **es** | extraconjugal

**extra-conjugal** *adj, suite*
(extramarital) relations || außereheliche (uneheliche) Beziehungen *fpl*.

**extracontractuel** *adj* | extra-contractual || außerhalb des Vertrages; außervertraglich | **responsabilité ~ le** | liability in tort || außervertragliche Haftung *f;* Deliktshaftung.

**extraction** *f* | descent; origin; parentage; lineage; birth; extraction || Herkunft *f;* Abkunft *f;* Abstammung *f;* Geburt *f* | **de basse ~** | of low birth (extraction); base-born; low-born || von niederer Geburt (Herkunft) | **de haute ~** | of high birth (extraction); high-born || von hoher Geburt (Abstammung); hochgeboren | **de noble ~** | of noble birth || von adliger Abkunft (Geburt).

**extradé** *m* | extradited person || [der] Ausgelieferte.

**extradé** *adj* | **être ~** | to be extradited || ausgeliefert werden.

**extrader** *v* | to extradite || ausliefern.

**extradition** *f* | extradition || Auslieferung *f* | **demande d' ~ ; requête en ~** | demand of extradition || Auslieferungsantrag *m;* Auslieferungsersuchen *n* | **traité d' ~** | treaty of extradition; extradition treaty || Auslieferungsvertrag *m*.

**extrafret** *m* | extra (additional) freight || Frachtaufschlag *m;* Frachtzuschlag.

**extraire** *v* Ⓐ [faire un extrait] | to extract; to make an extract || ausziehen; einen Auszug machen.

**extraire** *v* Ⓑ [faire sortir] | **~ q. de sa prison** | to rescue (to liberate) sb. from prison || jdn. aus dem Gefängnis befreien.

**extrait** *m* | extract; abstract; excerpt || Auszug *m;* Abriß *m* | **~ d'âge; ~ de naissance** | birth certificate || Auszug aus dem Geburtsregister; Geburtsschein *m* | **~ de baptême; ~ baptistaire** | baptismal certificate || Auszug aus dem Taufregister; Taufschein *m* | **~ du casier judiciaire** | extract from [sb.'s] police record || Auszug aus dem Strafregister; Strafregisterauszug | **~ de compte** | abstract (statement) of account; account current || Rechnungsauszug; Kontoauszug; Kontenauszug | **~ d'un livre** | extract from a book || Buchauszug | **~ du livre foncier** | extract from the land register || Grundbuchauszug; **~ de l'inscription; ~ du rôle** | extract from the (from a) register || Registerauszug; Rollenauszug | **~ de mariage** | marriage certificate || Auszug aus dem Heiratsregister; Trauschein; Heiratsschein | **~ de mort; ~ mortuaire** | death certificate || Auszug aus dem Sterberegister; Totenschein *m* | **~ de (de la) presse** | press (newspaper) (news) clipping (cutting) || Zeitungsausschnitt *m* | **bureau d' ~ s de la presse** | presscutting agency || Zeitungsausschnittbüro *n*.
★ **~ cadastral** | extract from the cadastral register || Katasterauszug | **~ sommaire** | summary || zusammenfassender Auszug; Zusammenfassung *f* | **délivrer un ~** | to make out an extract || einen Auszug erteilen.

**extrajudiciaire** *adj* | extra-judicial; out of court || außergerichtlich.

**extrajudiciairement** *adv* | extra-judicially || außergerichtlich; außerhalb des Gerichts (der Gerichte).

**extralégal** *adj* | unlawful; not legal; extra-legal; illegal || ungesetzlich; gesetzwidrig; illegal.

**extramatrimonial** *adj* | extramarital; illegitimate || außerehelich; unehelich.

**extranéité** *f* Ⓐ [qualité d'étranger] | alien status; alienage || Ausländereigenschaft.

**extranéité** *f* Ⓑ [nationalité étrangère] | foreign nationality (origin) || ausländische (fremde) Staatsangehörigkeit.

**extra-parlementaire** *adj* | extra-parliamentary || außerparlamentarisch.

**extraordinaire** *adj* | extraordinary || außerordentlich | **ambassadeur ~ ; envoyé ~** | ambassador (envoy) extraordinary || außerordentlicher Gesandter *m* | **frais ~ s** ① | extra costs *pl* || Nebenkosten *pl* | **frais ~ s** ② | non-recurring expenditure || einmalige (nicht wiederkehrende) Kosten | **dépenses ~ s** | extras || Nebenausgaben *fpl* | **à l' ~** | in exceptional cases || ausnahmsweise.

**extraordinairement** *adv* | extraordinarily || in außergewöhnlicher Weise.

**extra-réglementaire** *adj* | against the regulations || unvorschriftsmäßig; vorschriftswidrig.

**extravagance** *f* | **~ des prix** | exorbitant prices || überspannte (übertrieben hohe) Preise *mpl*.

**extravagant** *adj* | **demande ~ e** | exaggerated (excessive) claim || übertriebene (übersetzte) Forderung *f;* Überforderung | **prix ~** | exaggerated (exorbitant) (unduly high) price || überspannter (exorbitanten hoher) (übersetzter) Preis *m;* Überpreis.

**extrême** *m* | **l' ~** | the extreme limit; the extreme || die äußerste Grenze; das Äußerste | **à l' ~** | in the extreme || im höchsten Grade; bis aufs Äußerste | **pousser les choses à l' ~** | to carry matters to extremes || die Dinge bis zum Äußersten treiben.

**extrême** *adj* | extreme || äußerst | **d' ~ gauche** | of the extreme left || von der äußersten Linken.
— **droite** *f* | **l' ~** | the extreme right || die äußerste Rechte.
— **gauche** *f* | **l' ~** | the extreme left || die äußerste Linke.

**extrêmement** *adv* | extremely; exceedingly || äußerst; im höchsten Grade.

**extrémisme** *m* | extremism || Extremismus *m;* Neigung *f* zum Maßlosen.

**extrémiste** *m* | extremist || Extremist *m;* Radikaler *m*.

**extrémité** *f* Ⓐ | **l' ~** | the extremity; the extreme degree || das Äußerste; die äußerste Grenze | **pousser q. aux (à des) ~ s** | to drive sb. to extremities || jdn. zum Äußersten treiben.

**extrémité** *f* Ⓑ [gêne] | **l' ~** | the extremity; utter want || die äußerste Not | **être réduit à la dernière ~** | to be reduced to extremities || in die äußerste Not gebracht werden (sein) | **dans cette ~** | in this exigency || in diesem Notfall.

**extrinsèque** *adj* | extrinsic || äußerlich | **causes ~ s** | extrinsic (outward) causes || äußere Ursachen *fpl* | **valeur ~** | extrinsic value || Nennwert *m*.

# F

**fabricant** *m* Ⓐ [manufacturier] | maker; manufacturer; producer ‖ Hersteller *m;* Fabrikant *m* | **~ de draps** | cloth manufacturer ‖ Tuchfabrikant | **~ de produits chimiques** | manufacturing chemist ‖ Inhaber *m* einer chemischen Fabrik.
**fabricant** *m* Ⓑ [chef de fabrique] | mill (factory) owner ‖ Fabrikbesitzer *m;* Fabrikherr *m.*
**fabricant** *adj* | manufacturing ‖ Herstellungs...; Hersteller...; Fabrikations...
**fabricateur** *m* | fabricator ‖ Fälscher *m* | **~ de faux actes** | forger of documents ‖ Urkundenfälscher | **~ de fausse monnaie** | false coiner ‖ Falschmünzer *m.*
**fabrication** *f* Ⓐ | manufacture; manufacturing; making ‖ Herstellung *f;* Fabrikation *f;* Fabrizieren *n* | **branche de ~** | branch of manufacture ‖ Fabrikationszweig *m* | **conditions de ~** | manufacturing conditions ‖ Herstellungsbedingungen *fpl;* Fabrikationsbedingungen | **entreprise de ~** | manufacturing plant ‖ Fabrikationsbetrieb *m;* Produktionsbetrieb | **licence de ~** | licence [GB]; license [USA] to make; manufacturing licence ‖ Herstellerlizenz *f;* Herstellungslizenz; Fabrikationslizenz | **licence de ~, d'usage et de vente** | license to make, use and sell (and vend) ‖ Lizenz *f* herzustellen, zu gebrauchen und zu verkaufen (zu vertreiben) | **lieu de ~** | place of manufacture (of production) ‖ Herstellungsort *m;* Erzeugungsort | **mode (procédé) de ~** | manufacturing process; process of manufacture ‖ Herstellungsverfahren *n;* Fabrikationsverfahren; Herstellungsprozeß *m;* Fabrikationsprozeß | **secret de ~** | secret process (manufacturing process) ‖ Fabrikationsgeheimnis *n;* Fabrikgeheimnis | **~ en série; ~ en grande série; ~ en grand** | mass production ‖ Massenherstellung *f;* Massenfabrikation *f;* Serienherstellung; Serienfabrikation | **de ~ étrangère** | of foreign manufacture (make); foreign-made ‖ ausländischer Herstellung *f* (Erzeugung *f*) (Herkunft *f*) | **de ~ française** | of French make; French-made ‖ französisches Fabrikat *n;* französischer Herkunft *f.*
**fabrication** *f* Ⓑ | forging; imitation; fabrication ‖ Fälschung *f;* Fälschen *n;* Nachmachen *n;* Nachmachung *f* | **d'un faux acte** | forging of a document ‖ Herstellung *f* einer gefälschten Urkunde; Fälschung einer Urkunde; Urkundenfälschung | **~ de fausse monnaie** | false coin; counterfeiting; making counterfeit money ‖ Herstellung *f* von Falschgeld; Falschmünzerei *f;* Münzfälschung.
**fabrications** *fpl* | fabrications *pl* ‖ Erdichtetes *n;* Erfundenes *n.*
**fabricatrice** *f* | fabricator ‖ Fälscherin *f.*
**fabrique** *f* Ⓐ | manufacture; making ‖ Herstellung *f;* Fabrikation *f* | **marque de ~** | trade (manufacturer's) mark ‖ Warenzeichen *n;* Fabrikmarke *f;* Fabrikzeichen *n* | **modèle de ~** | design patent ‖ Geschmacksmuster *n* | **prix de ~** | cost (manufacturer's) price ‖ Fabrikpreis *m;* Herstellerpreis; Fabrikationspreis | **secret de ~** | secret process (manufacturing process) ‖ Fabrikgeheimnis *n;* Fabrikationsgeheimnis.
**fabrique** *f* Ⓑ [usine] | factory; works *pl;* mill ‖ Fabrik *f;* Werk *n* | **chef de ~** | manufacturer; mill owner; owner (proprietor) of a factory ‖ Fabrikbesitzer *m;* Fabrikherr *m* | **chômage d'une ~** | standing idle of a factory ‖ Stilliegen *n* einer Fabrik (eines Fabrikbetriebes) | **~ de draps** | cloth (spinning) mill ‖ Spinnerei *f;* Weberei *f;* Tuchfabrik *f* | **loco-~** | ex-works; ex mill ‖ ab Werk; ab Fabrik | **prix loco-~** | price ex mill ‖ Fabrikpreis *m;* Preis ab Werk | **marchandises de ~** | manufactured goods (articles) ‖ Fabrikware(n) *fpl* | **ouvrier de ~** | factory worker; factory (mill) hand; industrial worker (laborer) ‖ Fabrikarbeiter *m;* Industriearbeiter | **~ de papier** | paper mill ‖ Papierfabrik *f;* Papiermühle *f* | **produit de ~** | article of manufacture; manufactured article; article; product; make ‖ Industrieerzeugnis *n;* Industrieprodukt *n;* Fabrikat *n* | **de ~** | factory-made; manufactured ‖ fabrikmäßig; gewerblich.
**fabrique** *f* Ⓒ [~ d'église] | fabric ‖ kirchliche Baulast *f;* Kirchenbaulast *f;* Kirchenvermögen *n* | **conseil de ~** | church council ‖ Kirchenvorstand *m;* Kirchenrat *m;* Kirchenverwaltung *f.*
**fabriqué** *adj* | **produit ~** | industrial (manufactured) (finished) product; finished manufacture ‖ Gewerbeerzeugnis *n;* gewerbliches Erzeugnis; Industrieprodukt *n;* Fertigerzeugnis; Fertigware *f.*
**fabriquer** *v* Ⓐ | to manufacture; to make; to produce ‖ herstellen; fabrizieren | **droit (licence) de ~** | right (license) to manufacture (to make) (to produce) ‖ Herstellungsrecht *n;* Fabrikationsrecht; Herstellungslizenz.
**fabriquer** *v* Ⓑ [contrefaire; forger] | to fabricate; to forge ‖ fälschen | **un document** | to forge (to fabricate) a document ‖ eine Urkunde fälschen.
**facile** *adj* | **marchandises d'un débit ~** | goods with a ready sale ‖ leicht verkäufliche (absetzbare) (unterzubringende) Waren *fpl* | **avoir le débit ~** | to have a ready (quick) sale; to find a ready market; to meet with a good (ready) sale ‖ leichten (schnellen) Absatz finden; schnell Abnehmer finden | **d'écoulement ~** | having (finding) a ready sale (market) ‖ leicht absetzbar (abzusetzen) | **de vente ~** | easily (readily) sold ‖ gut (leicht) verkäuflich; leicht zu verkaufen.
**facilité** *f* Ⓐ | facility; opportunity ‖ Gelegenheit *f;* Möglichkeit *f* | **avoir la ~ de faire qch.** | to have (to enjoy) the facilities for doing sth. ‖ Gelegenheit haben, etw. zu tun | **avec ~** | easily ‖ mit Leichtigkeit [VIDE: **facilités** *fpl*].

**facilité** ƒⒷ [faculté d'adaptation] | pliancy ‖ Anpassungsfähigkeit ƒ | ~ **en affaires** | accommodativeness ‖ geschäftliches Entgegenkommen n.
**faciliter** v | to facilitate; to promote ‖ erleichtern; ermöglichen; fördern.
**facilités** ƒpl Ⓐ | opportunities ‖ Gelegenheiten ƒpl | ~ **d'accès à l'éducation** | opportunities for education ‖ Lernmöglichkeiten ƒpl | ~ **de caisse** | overdraft facilities ‖ Überziehungskredit m | ~ **d'emploi** | employment facilities; opportunities (possibilities) of employment ‖ Beschäftigungsmöglichkeiten ƒpl | ~ **de transfert** | transfer facilities ‖ Transfererleichterungen ƒpl | ~ **de transport** | transportation facilities ‖ Transportgelegenheiten ƒpl; Transportmöglichkeiten ƒpl.
**facilités** ƒpl Ⓑ [ ~ de paiement] | easy terms; accommodation; deferred payment ‖ Zahlungserleichterungen ƒpl | **donner des** ~ | to grant easy terms for payment ‖ Zahlungserleichterungen gewähren.
**facilités** ƒpl Ⓒ | **assurance sur corps et** ~ | hull and cargo insurance ‖ Kasko- und Kargoversicherung.
**facsimilaire** adj | **copie** ~ | copy in facsimile; facsimile copy ‖ Faksimileabschrift ƒ.
**facsimilé** m | facsimile ‖ Faksimile n.
**facsimiler** v | ~ **qch.** | to reproduce sth. in facsimile ‖ etw. in Faksimile nachbilden; etw. faksimilieren.
**factage** m Ⓐ [transport au domicile] | delivery; carriage and delivery ‖ Zustellung ƒ; Zustellung ins Haus.
**factage** m Ⓑ [entreprise de roulage] | carrier's (carter's) business ‖ Speditionsgeschäft n; Rollfuhrgeschäft; Rollfuhrunternehmen n; Rollgeschäft; Camionage ƒ [S].
**factage** m Ⓒ [distribution des lettres] | delivery of letters ‖ Briefzustellung ƒ; Postzustellung.
**factage** m Ⓓ [distribution des dépêches] | delivery of telegrams (of cables) ‖ Telegrammzustellung ƒ; Zustellung von Telegrammen.
**factage** m Ⓔ [transport de marchandises] | delivery (transport) [of goods] ‖ Zustellung ƒ (Beförderung ƒ) [von Waren, von Gütern].
**factage** m Ⓕ [service de ~] | delivery service ‖ Zustelldienst m | **bordereau de** ~ | delivery sheet ‖ Lieferschein m | ~ **spécial** | special delivery service ‖ Sonderzustelldienst.
**factage** m Ⓖ | mail delivery (delivery service) ‖ Postzustelldienst m; Postzustellung ƒ; Postbeförderung ƒ.
**factage** m Ⓗ | parcels (parcels delivery) service; parcels delivery ‖ Paketzustelldienst m; Paketzustellung ƒ; Paketbeförderung ƒ | **entreprise de** ~ | parcels delivery company ‖ Paketzustellunternehmen n.
**factage** m Ⓘ [taxe de ~] | carriage; delivery charge ‖ Zustellungsgebühr ƒ | **payer le** ~ | to pay the carriage ‖ die Zustellungskosten bezahlen.
**factage** m Ⓚ | porterage ‖ Trägerlohn m; Traglohn.
**facteur** m Ⓐ [agent] | agent; broker; factor ‖ Agent m; Vertreter m | ~ **en douane** | custom's agent; custom house broker ‖ Verzollungsagent.
**facteur** m Ⓑ [facteur des lettres] | postman; letter carrier ‖ Briefträger m; Briefbote m; Postbote | ~ **des télégraphes** | telegraph messenger ‖ Telegrammbote | ~ **local** | local postman ‖ Ortsbriefträger | ~ **rural** | rural postman ‖ Landbriefträger.
**facteur** m Ⓒ [commissionnaire-messager] | carrier; porter ‖ Dienstmann m; Träger m.
**facteur** m Ⓓ [crieur aux halles] | auctioneer [at a public market] ‖ Auktionator m [in einer öffentlichen Markthalle].
**facteur** m Ⓔ | factor ‖ Umstand m; Faktor m | ~ **de sûreté**; ~ **de sécurité** | factor of safety; safety factor ‖ Sicherheitsfaktor.
— **-receveur** m | official of a postal agency ‖ Beamter m einer Posthilfsstelle.
— **-télégraphiste** m | telegraph messenger ‖ Telegrammbote m.
**factieux** m | factionary; factionist ‖ Parteianhänger m; Parteigänger m.
**factieux** adj | factious; uneinig; uneins.
**faction** ƒ [parti] | group; faction; party ‖ Fraktion ƒ; Parteigruppe ƒ | **esprit de** ~ | factiousness ‖ Parteigeist m | **être divisé en** ~ **s** | to be broken up (split up) in factions ‖ in Gruppen (in Fraktionen) gespalten sein.
**factionnaire** m Ⓐ [sentinelle] | picket; man on picket duty; man standing guard ‖ Posten m; Wachtposten.
**factionnaire** m Ⓑ [gréviste] | strike picket ‖ Streikposten m.
**factorerie** ƒ Ⓐ [bureau] | foreign (overseas) trading station (agency); factory ‖ ausländische (überseeische) Niederlassung ƒ (Handelsniederlassung); Faktorei ƒ.
**factorerie** ƒ Ⓑ [commerce] | factory business ‖ Faktoreihandel m.
**facturation** ƒ | invoicing; billing; charging ‖ Inrechnungstellung ƒ; Berechnung ƒ; Fakturierung ƒ | **monnaie de** ~ | invoicing currency; currency in which the invoice is made out ‖ Fakturierungswährung ƒ.
**facture** ƒ | invoice; bill; note ‖ Rechnung ƒ; Faktura ƒ | ~ **d'achat** | account for goods purchased; purchase account; invoice ‖ Einkaufsrechnung ƒ; Warenrechnung; Faktura | ~ **d'avoir** | credit note ‖ Gutschriftsanzeige ƒ; Kreditnote ƒ | ~ **de la cargaison** | manifest of the cargo; freight manifest (list); list of freight ‖ Ladungsverzeichnis n; Frachtgüterliste ƒ; Schiffsmanifest n | ~ **de débit** | debit note ‖ Belastungsanzeige ƒ; Debetnote ƒ | **escompte sur** ~ | trade discount ‖ Rechnungsdiskont m; Skonto m | ~ **d'expédition** | shipping invoice ‖ Versandrechnung | **livre des** ~ **s** | book of invoices; invoice book (ledger) ‖ Rechnungsbuch n; Fakturenbuch | **montant de la** ~ | amount of the invoice; invoice (invoiced) amount ‖ Rechnungsbetrag m; Fakturenbetrag | **montant d'après** ~; **valeur de** ~ | invoice value ‖ Rechnungswert

*m;* Fakturenwert | ~ **d'origine** | invoice of origin ‖ Ursprungsrechnung | **prix de** ~ | invoice price ‖ Rechnungspreis *m;* Fakturenpreis | **rédaction d'une** ~ | making out an account; invoicing ‖ Ausstellung *f* einer Rechnung; Fakturierung *f* | **taxe de** ~ | stamp duty on invoices ‖ Stempelgebühr *f* auf Rechnungen; Rechnungsstempel *m* | ~ **de vente** | sales invoice; account sales ‖ Verkaufsnote *f;* Verkaufsrechnung.
★ ~ **acquittée** | receipted bill ‖ quittierte (saldierte) Rechnung | ~ **consulaire** | consular invoice ‖ Konsulatsfaktura | ~ **fictive;** ~ **simulée** | pro forma invoice (account) ‖ Proformarechnung | ~ **finale** | final invoice (account) ‖ Schlußrechnung; Schlußabrechnung | ~ **générale** | statement; statement of account ‖ Rechnungsauszug *m* | ~ **provisoire** | provisional invoice ‖ vorläufige Rechnung.
★ **acquitter une** ~ | to receipt a bill; to give a receipt on an invoice ‖ eine Rechnung quittieren | **dresser (établir) une** ~ | to make out an invoice; to draw up a bill; to invoice ‖ eine Rechnung ausschreiben (ausstellen); fakturieren | **régler une** ~ | to pay an invoice (a bill) ‖ eine Rechnung bezahlen (begleichen) | **suivant la** ~ | as per invoice (account); as invoiced ‖ laut Rechnung; laut Aufstellung.
**facturé** *part* | billed; invoiced ‖ in Rechnung gestellt; berechnet.
**facturer** *v* Ⓐ [dresser facture] | to make out an invoice (a bill); to invoice ‖ eine Rechnung ausstellen; fakturieren | **machine à** ~ | billing (invoicing) machine ‖ Fakturiermaschine *f.*
**facturer** *v* Ⓑ [mettre qch. en ligne de compte] | ~ **qch.** | to bill sth.; to charge for sth. on the bill (on the invoice) ‖ etw. berechnen; etw. in Rechnung stellen.
**facturier** *m* Ⓐ | invoice clerk ‖ Fakturist *m.*
**facturier** *m* Ⓑ [livre des factures] | invoice (sales) book ‖ Verkaufsbuch *n;* Fakturenbuch | ~ **d'entrée** | purchase(s) book; purchases journal ‖ Einkaufsbuch | ~ **de sortie** | sales book (day book) (journal) ‖ Verkaufsbuch.
**facultatif** *adj* | optional ‖ fakultativ | **assurance** ~ **ve** | optional insurance ‖ freiwillige Versicherung *f* | **sujet** ~ | optional subject ‖ Wahlfach *n.*
**facultativement** *adv* | optionally ‖ wahlweise.
**faculté** *f* Ⓐ [pouvoir] | capacity; ability; faculty; power ‖ Fähigkeit *f;* Befähigung *f;* Vermögen *n;* Kraft *f;* Kapazität *f* | ~ **d'adaptation** | adaptability ‖ Anpassungsfähigkeit | ~ **d'assimilation** | assimilative power ‖ Aufnahmefähigkeit; Assimilationskraft | ~ **de travail** | working capacity ‖ Arbeitsfähigkeit; Arbeitsvermögen | ~ **judiciaire** | judicial faculty ‖ Urteilsvermögen; Urteilskraft; Beurteilungsvermögen | ~ **de tester** | testamentary capacity ‖ Fähigkeit, ein Testament zu errichten; Fähigkeit zu testieren; Testierfähigkeit.
**faculté** *f* Ⓑ [droit] | right; option ‖ Recht *n;* Berechtigung *f;* Option *f* | ~ **d'achat** | option of purchase; option to purchase (to buy) ‖ Kaufoption; Erwerbsrecht | ~ **d'arrêt** | right to make a stop-over ‖ Recht der Fahrtunterbrechung | ~ **d'émission de billets de banque** | right to issue bank notes (of issuing bank notes) ‖ Notenausgaberecht; Notenbankprivileg *n* | **exercice de la** ~ | declaration of option ‖ Ausübung *f* einer Option; Optionserklärung *f* | ~ **de rachat** | right of redemption (to redeem); option of repurchase ‖ Rückkaufsrecht; Ablösungsrecht | **vente avec** ~ **de rachat** | sale with option of repurchase ‖ Verkauf *m* mit dem Recht des Rückkaufs (unter Vorbehalt des Rückkaufsrechtes) | ~ **de réméré** | option (right) of repurchase ‖ Rückkaufsrecht; Wiederkaufsrecht.
★ **avoir la** ~ **de faire qch.** | to have the option of doing sth. ‖ die Wahl haben, etw. zu tun | **vendre qch. avec** ~ **de rachat** | to sell sth. with the right (with option) of repurchase ‖ etw. mit dem Recht des Rückkaufes (des Rückerwerbes) verkaufen.
**faculté** *f* Ⓒ | faculty ‖ Fakultät *f* | ~ **de droit** | faculty of law; law faculty ‖ juristische Fakultät; Rechtsfakultät | ~ **des lettres** | faculty of science ‖ philosophische Fakultät | ~ **de médecine** | medical faculty ‖ medizinische Fakultät.
**faculté** *f* Ⓓ [choix]; **accorder à q. la** ~ **de faire qch.** | to give sb. the choice (the option) to do sth.; to leave sb. free to do sth. ‖ jdm. die Möglichkeit geben (die Wahl lassen), etw. zu tun | **le client a la faculté . . .** | the customer may . . .; the client has the option to . . . ‖ der Kunde hat die Möglichkeit (die Wahl), zu . . . .
**faculté** *f* Ⓔ [les médecins] | **la** ~ | the medical profession; the Doctors *pl* ‖ die Ärzteschaft; die Ärzte.
**facultés** *fpl* | **assureur sur** ~ | cargo underwriter ‖ Frachtversicherer *m* | **assurance sur** ~ | cargo insurance; insurance on cargo ‖ Güterversicherung *f* | **police sur** ~ | cargo policy ‖ Frachtversicherungspolice *f.*
**faiblage** *m* Ⓐ [~ de poids] | tolerance; tolerance of weight ‖ Toleranz *f;* Passiergewicht *n.*
**faiblage** *m* Ⓑ [~ d'aloi] | remedy; tolerance of fineness ‖ Remedium *n.*
**faible** *m* | ~ **d'exprit** | imbecile ‖ Geistesschwacher *m* | **les économiquement** ~ **s** | the underprivileged ‖ die wirtschaftlich Schwachen; die Unterprivilegierten *pl.*
**faible** *adj* Ⓐ | **d'esprit** ~; ~ **d'esprit** | weakminded; feeble-minded; imbecile ‖ geistesschwach; schwachsinnig | ~ **majorité** | bare majority ‖ schwache Majorität *f.*
**faible** *adj* Ⓑ | slack ‖ flau; nicht gefragt | ~ **demande** | slack demand ‖ schwache Nachfrage *f* | **prix** ~ | low price ‖ niedriger Preis *m.*
**faiblesse** *f* Ⓐ | weakness ‖ Schwäche *f* | ~ **d'esprit** | weakness of mind; weak-mindedness; feeblemindedness ‖ Geistesschwäche; Schwachsinn *m.*
**faiblesse** *f* Ⓑ | ~ **du marché** | sluggishness (stagnation) of business (of the market) ‖ Geschäfts-(Markt-)flaute *f.*
**faiblir** *v* | to grow weaker ‖ schwächer werden.

**failli** *m* [débiteur failli] | adjudicated bankrupt; insolvent debtor || Konkursschuldner *m;* Gemeinschuldner *m* | ~ **réhabilité** | discharged bankrupt || entlasteter Gemeinschuldner | ~ **non-réhabilité** | undischarged bankrupt || noch nicht entlasteter Gemeinschuldner.

**failli** *adj* | **commerçant** ~ | bankrupt merchant || in Konkurs geratener (befindlicher) Geschäftsmann *m*.

**faillir** *v* Ⓐ [manquer] | ~ **à son devoir** | to fail (to be failing) in one's duty || seiner Pflicht nicht nachkommen; seine Pflicht vernachlässigen (nicht erfüllen) | ~ **à sa promesse** | to fail to keep one's promise || sein Versprechen nicht halten.

**faillir** *v* Ⓑ [faire faillite] | to fail; to become bankrupt (insolvent) (a bankrupt); to go bankrupt (into bankruptcy) || in Konkurs geraten; fallieren; Bankrott machen.

**faillite** *f* | bankruptcy; failure || Konkurs *m;* Bankrott *m* | **actif (masse) de la** ~ | bankrupt's estate || Konkursmasse *f* | **administrateur (syndic) de la** ~ | trustee (assignee) (curator) in bankruptcy; trustee of a bankrupt's estate; official receiver || Konkursverwalter *m;* Verwalter der Konkursmasse | **administration de la** ~ | administration of the bankrupt's estate || Konkursverwaltung *f;* Verwaltung der Konkursmasse | **commerçant en** ~ | bankrupt merchant || in Konkurs geratener (befindlicher) Geschäftsmann *m* | **créance de** ~ ① | debt provable in bankruptcy || Konkursforderung *f* | **créance de** ~ ② | proved debt || angemeldete (zugelassene) Konkursforderung *f* | **créancier de la** ~ | simple contract creditor || gewöhnlicher Konkursgläubiger *m* | **créancier de la** ~ **d'une succession** | creditor of the estate in bankruptcy || Nachlaßkonkursgläubiger *m* | ~ **après décès;** ~ **de la succession;** ~ **déclarée sur la succession** | bankruptcy of the estate of a deceased person || Nachlaßkonkurs | **déclaration de** ~ ① | filing of one's petition || Konkursanmeldung *f* | **déclaration de** ~ ②; **jugement déclaratif de** ~; **mise en** ~ | adjudication order; adjudication (decree) in bankruptcy; order for the institution of bankruptcy proceedings || Konkurseröffnungsbeschluß *m;* Konkurserklärung *f;* Konkurseröffnung *f* | **demande en déclaration de** ~ | bankruptcy petition; petition in bankruptcy || Antrag *m* auf Eröffnung des Konkursverfahrens | **droit de** ~; **lois (législation) sur les** ~s | law of bankruptcy; bankruptcy law; legislation (regulations *pl*) on bankruptcy || Konkursrecht *n;* [die] konkursrechtlichen Bestimmungen *fpl* | **loi sur les** ~s; **code de** ~ | bankruptcy act || Konkursordnung *f* | **maison en** ~ | insolvent firm || zahlungsunfähige Firma *f* | **ouverture de la** ~ | opening (institution) of bankruptcy proceedings || Eröffnung *f* des Konkursverfahrens | **procédure de** ~ **(en matière de** ~**s)** | bankruptcy proceedings *pl;* proceedings in bankruptcy court (matters) || Konkursverfahren *n;* Verfahren in Konkurssachen | **clôture de la procédure de** ~ | closing of bankruptcy proceedings || Aufhebung *f* (Einstellung *f*) des Konkurses; Konkurseinstellung | **syndicat d'une** ~ | trusteeship in bankruptcy || Konkursverwaltung *f* | **tribunal de** ~ | bankruptcy court; court of bankruptcy || Konkursgericht *n* | ~ **frauduleuse** | fraudulent bankruptcy || betrügerischer Bankrott.

★ **clôturer une** ~ | to close a bankruptcy || einen Konkurs (ein Konkursverfahren) beendigen (einstellen) | **déclarer q. en** ~; **prononcer la** ~ **de q.** | to declare (to adjudge) sb. bankrupt; to adjudicate sb. in bankruptcy || über jds. Vermögen den Konkurs (das Konkursverfahren) eröffnen; jdn. für bank(e)rott erklären | **se déclarer (se mettre) en** ~ **(en état de** ~**)** | to declare os. bankrupt; to file one's petition in bankruptcy (one's petition) (one's schedule) || seinen Konkurs anmelden | **il était déclaré en** ~ | he was adjudicated (adjudged) bankrupt || über sein Vermögen wurde der Konkurs (das Konkursverfahren) eröffnet | **être en** ~ **(en état de** ~**)** | to be bankrupt (a bankrupt) || in Konkurs stehen | **faire** ~; **tomber en** ~ | to fail; to become bankrupt (a bankrupt); to go bankrupt (into bankruptcy) || in Konkurs gehen (geraten); Konkurs (Bankrott) machen; bankrott werden; fallieren | **mettre q. en** ~ ① | to make sb. bankrupt || jdn. in Konkurs treiben | **mettre q. en** ~ ② | to bring financial ruin upon sb. || jdn. zugrunde richten; jdn. ruinieren.

**faim** *f* | **grève de la** ~ | hunger strike || Hungerstreik *m* | **faire la grève de la** ~ | to go on a hunger strike || in den Hungerstreik treten.

**faire** *v* Ⓐ | ~ **un achat** | to make a purchase || einen Kauf machen (betätigen) | ~ **une allégation** | to make a statement || eine Behauptung aufstellen | ~ **alliance** | to make an alliance || ein Bündnis schließen; sich verbünden | ~ **une allocution;** ~ **un discours** | to make an address (a speech) || eine Rede (eine Ansprache) halten | ~ **amende honorable à q.** | to make hono(u)rable amends to sb. || jdm. öffentlich Abbitte tun (leisten); jdm. öffentlich Genugtuung verschaffen | ~ **de l'argent** | to make money || Geld verdienen | ~ **cadeau à q. de qch. (de qch. à q.)** | to make a present of sth. to sb. || jdm. etw. als Geschenk geben (zum Geschenk machen); jdm. mit etw. ein Geschenk machen | ~ **compensation** | to make compensation || einen Ausgleich schaffen; ausgleichen | ~ **une concession** | to make a concession || eine Konzession machen | ~ **une convention** | to make an agreement || einen Vertrag schließen | ~ **une déclaration** | to make a statement || eine Erklärung abgeben | ~ **sciemment de fausses déclarations** | to make knowingly false statements; to make statements knowing them to be untrue || bewußt (wissentlich) falsche (unwahre) Angaben machen | ~ **une demande** | to make application || Antrag stellen | ~ **une déposition sous serment** | to make oath and depose || als Zeuge eidlich (unter Eid) aussagen; eine eidliche Aussage (Zeugenaussage) machen | ~

une distinction | to make a distinction || eine Unterscheidung machen | ~ **erreur;** ~ **une faute** | to make a mistake || einen Fehler begehen | ~ **des excuses** | to make excuses || Entschuldigungen vorbringen | ~ **fortune;** ~ **sa fortune** | to make a fortune (one's fortune) || ein Vermögen (sein Vermögen) machen | ~ **la guerre** | to make war || Krieg führen | ~ **un marché** | to make a bargain || einen Handel abschließen | ~ **mention de qch.** | to make mention of sth. || etw. erwähnen | ~ **naufrage** | to make shipwreck || Schiffbruch erleiden | ~ **la paix** | to make peace || Frieden schließen | ~ **un présent à q.** | to make sb. a present; to make a present to sb. || jdm. ein Geschenk machen | ~ **des progrès** | to make progress || Fortschritte machen | ~ **une promesse** | to make a promise || ein Versprechen geben | ~ **une proposition** | to make a proposal || einen Vorschlag machen | ~ **un rabais sur qch.** | to make an allowance on sth. || für etw. (auf etw.) einen Nachlaß (einen Abzug) (einen Rabatt) gewähren | ~ **un rapport de qch.** | to make an account of sth. || über etw. berichten (Bericht erstatten) (Rechenschaft ablegen) **se ~ une règle de . . .** | to make it a rule to . . . || es sich zur Regel machen, zu . . . | ~ **à q. une rente de . . . par an** | to make (to grant) sb. an allowance of . . . a year || jdm. einen Unterhaltsbeitrag von . . . jährlich gewähren | ~ **réparation à q. de qch.** | to make amends to sb. for sth. || jdn. für etw. schadlos halten | ~ **une réponse** | to make a response || eine Erwiderung abgeben | ~ **séjour à . . .** | to make abode at . . . || sich in . . . aufhalten | ~ **un testament** | to make a will || ein Testament errichten; testieren | ~ **usage de qch.** | to make use of sth. || etw. in Gebrauch (in Benützung) nehmen; von etw. Gebrauch machen; etw. gebrauchen (benützen) | ~ **bon usage de qch.** | to make good use of sth. || etw. gut gebrauchen (verwenden) (benützen); von etw. guten Gebrauch machen | ~ **mauvais usage de qch.** | to make bad use of sth. || etw. mißbrauchen.

**faire** v Ⓑ [fabriquer] | to manufacture; to make; to produce || herstellen; anfertigen; fabrizieren; produzieren.

**faire** v Ⓒ [tenir] | ~ **q. responsable de qch. (pour qch.)** | to hold (to make) sb. liable (responsible) for sth. || jdn. für etw. verantwortlich (haftbar) machen.

**faire-part** m | personal (family) announcement || Familienanzeige f | ~ **de décès** | notification of death || Todesanzeige f | ~ **de mariage** | wedding card || Vermählungsanzeige f.

**faisabilité** f | **étude de ~** | feasibility study || Durchführbarkeitsstudie f.

**faisable** adj | feasible; practicable; to be achieved || tunlich; ausführbar; durchführbar.

**faisances** fpl | payment(s) in kind [made by a tenant] || Naturalleistungen fpl [eines Pächters].

**faiseur** m | ~ **d'affaires** | company promoter || Gesellschaftsgründer m | ~ **de mariages** | matchmaker || Heiratsvermittler m | ~ **de projets** | schemer || Plänemacher m.

**fait** m Ⓐ | act; deed || Handlung f; Tat f | ~ **de Dieu** | act of God || höhere Gewalt f; unabwendbarer Zufall m; unabwendbares Ereignis n | ~ **de guerre** | act of war; warlike act || kriegerische Handlung; Kriegshandlung | **juge de ~** | trial judge || Tatrichter m; Prozeßgericht n | **mé ~** | misdeed || Untat f | ~ **du prince;** ~ **du souverain** | government (official) action; act of authority (of state) || Akt m von hoher Hand; obrigkeitlicher Akt | **question de ~** | question (issue) (matter) of fact || Tatfrage f | ~ **ou faute d'un tiers** | act or fault of a third party || Handlung oder Verschulden eines Dritten | **voie (voies) de ~; voies de ~ personnelles; attaque par voie de ~** | violence; act(s) of violence; assault; assault and battery; bodily harm || tätlicher Angriff m; Tätlichkeiten fpl; Gewalttätigkeit f; Körperverletzung f [VIDE: **voie** f Ⓑ].

★ ~ **concluant** | implied act || schlüssige Handlung | ~ **délictueux** | delict; delictual act (act or omission) tortious act; tort; offence || Delikt n; Deliktshandlung f; unerlaubte Handlung (Handlung oder Unterlassung) | ~ **illicite** | illicit (unlawful) (wrongful) act; offence || unerlaubte (ungesetzliche) (gesetzwidrige) Handlung f; Gesetzübertretung f | ~ **punissable** | punishable act; offense || strafbare Handlung; Straftat.

★ **arrêter (prendre) (surprendre) q. sur le ~** | to catch sb. in the act (in the very act) || jdn. auf frischer Tat ergreifen (ertappen) | **être arrêté (pris) (surpris) sur le ~** | to be caught in the act (in the fact) (in the very act) (red-handed); to be taken in the fact || auf frischer Tat betroffen (ertappt) (ergriffen) werden | **sur le ~** | in the fact; in the act || auf frischer Tat; bei Ausübung der Tat.

**fait** m Ⓑ | fact || Tatsache f | **les ~ s; les circonstances de ~** | the facts; the factual (actual) circumstances; the circumstances of fact || der Sachverhalt; der Tatbestand; die Tatumstände mpl; die tatsächlichen Umstände | **admission d'un ~** | admission of a fact || Nichtbestreitung f (Einräumung f) einer Tatsache | **allégation de ~** | statement of fact; averment || Tatsachenbehauptung f | **les allégations de ~; les ~ s allégués** | the allegations of fact || die tatsächlichen Behauptungen fpl; das tatsächliche Vorbringen; die vorgebrachten Tatsachen fpl | ~ **s et articles pertinents** | relevant statements of fact and legal points || tatsächliches und rechtliches Vorbringen zur Sache | **articulations de ~** | statements of fact; enumeration of facts || Angaben fpl tatsächlicher Art; tatsächliche Ausführungen fpl; tatsächliches Vorbringen n.

★ **les ~ s de la cause** | the facts of the case || der Tatbestand (der Sachverhalt) des Falles | **mettre q. au courant (instruire q.) des ~ s d'une cause** | to acquaint sb. with the facts of a case || jdn. mit dem Tatbestand (mit dem Sachverhalt) eines Falles bekannt machen | **connaissance des ~ s** | factual

**fait** *m* Ⓑ *suite*
knowledge; knowledge of the facts || Sachkenntnis *f;* Kenntnis der Tatumstände (des Sachverhalts) | **constatations de** ~ | statement of facts || tatsächliche Feststellungen *fpl* | **déformation des** ~ **s** | distortion of the facts || Verdrehung *f* der Tatsachen; Tatsachenverdrehung | **dissimulation d'un** ~ | suppression of a fact | Verheimlichung *f* einer Tatsache | **domicile de** ~ | actual domicile || tatsächlicher Wohnsitz *m* | **erreur de** ~ | mistake of fact || Tatsachenirrtum *m;* Irrtum über tatsächliche Umstände | ~ **d'expérience** | fact which is established by experience || Erfahrungstatsache *f.*
★ **exposé (récit) des** ~ **s** | statement of the facts || Tatbericht *m;* Sachdarstellung *f* | **méconnaissance des** ~ **s** | misconstruction of the facts || Verkennung *f* der Tatsachen | **possession de** ~ | actual possession || tatsächlicher Besitz *m* | **présomption de** ~ | presumption of fact || Tatsachenvermutung *f* | **responsabilité du** ~ **des produits défectueux** | responsibility for defective products || Produkthaftung *f* | **question de** ~ | question (issue) of fact || Tatfrage *f* | **être au** ~ **de la question** | to be acquainted with the facts of the matter || mit den tatsächlichen Verhältnissen vertraut sein | **rapprochement de** ~ **s** | comparing (putting together) of facts || Vergleichung (Gegenüberstellung) von Tatsachen | **situation de** ~ | actual (de facto) situation; the circumstances || tatsächliche Situation *f;* die tatsächlichen Umstände *mpl.*
★ ~ **accompli** | accomplished fact; definite situation || vollendete Tatsache | ~ **acquis** | established fact || anerkannte (feststehende) Tatsache | **tels sont les** ~ **s constatés** | such are the known facts || dies sind die Tatumstände, soweit sie bekannt sind | ~ **bien connu;** ~ **reconnu** | known (well known) fact || bekannte (wohlbekannte) Tatsache | **les** ~ **s essentiels** | the material (essential) facts || das Wesentliche; die Tatsachen, auf die es ankommt | ~ **générateur du dommage;** ~ **dommageable** | act causing (giving rise to) the damage || schädigendes Ereignis | ~ **générateur** | operative (causative) event (act) || verursachendes Ereignis; verursachende(r) Handlung (Umstand); Verursachung | ~ **générateur de la taxe** | chargeable (taxable) event || Steuertatbestand; Handlung (Umstand), welche(r) die Steuerpflicht begründet; Verursachung der Steuerschuld | **le** ~ **saillant** | the outstanding feature || das hervorstehende Merkmal | **reposant sur des** ~ **s véridiques** | founded on facts || auf wirklichen Vorgängen beruhend.
★ **accepter qch. comme** ~ | to accept sth. as a fact || etw. als Tatsache hinnehmen | **admettre un** ~ **allégué** | to admit a statement to be true (to be correct) || eine Parteibehauptung anerkennen | **altérer (déformer) (fausser) les** ~ **s** | to distort (to pervert) (to mis-state) (to misrepresent) the facts || die Tatsachen entstellen (verdrehen) | **constater un** ~ | to establish (to ascertain) a fact || eine Tatsache feststellen | **devenir un** ~ | to become a fact || Tatsache (zur Tatsache) werden | **esposer les** ~ **s** | to give an account of the facts || den Sachverhalt darlegen; eine Sachdarstellung geben | **s'incliner devant les** ~ **s** | to accept the facts (the consequences); to bow before the inevitable || sich den Tatsachen beugen (fügen) | **insister sur un** ~ | to lay stress upon a fact || auf eine Tatsache Nachdruck legen | **méconnaître les** ~ **s** ① | to fail to recognize (to realize fully) (to appreciate) the facts || die Tatsachen verkennen | **méconnaître les** ~ **s** ② | to ignore (to disregard) (to deny) the facts || die Tatsachen leugnen (bestreiten) | **mettre q. au** ~ | to give sb. full information; to make sb. acquainted with the position || jdn. über die Sachlage unterrichten | **nier un** ~ | to deny a fact || eine Tatsache leugnen (bestreiten) | **prendre** ~ **et cause pour q.** | to side with sb. || für jdn. Partei ergreifen.
★ **conformément aux** ~ **s** | in accordance with the facts || den Tatsachen entsprechend | **du** ~ **que** ... | owing to the fact that ... || angesichts der Tatsache, daß ... | **en** ~ | in fact || aus tatsächlichen Gründen | **au** ~; **en** ~; **dans le** ~; **par le** ~ | in point of fact; in actual fact; as a matter of fact || in tatsächlicher Beziehung (Hinsicht).

**fait** *part* | **toute réflection** ~ **e** | all things considered || nach Berücksichtigung aller Umstände.

**fait divers** *m* | news item || Pressenachricht *f;* Zeitungsnotiz *f.*

**faits divers** *mpl* | news *pl* in brief || Nachrichten *fpl* in Kürze; Kurznachrichten.

**fallacieusement** *adv* | fallaciously || trügerischerweise.

**fallacieux** *adj* | fallacious; deceptive; misleading || trügerisch; täuschend; irreführend.

**falsifiable** *adj* | falsifiable || fälschbar; zu fälschen.

**falsificateur** *m* Ⓐ | falsifier; forger || Fälscher *m* | ~ **de documents** | forger of documents || Urkundenfälscher | ~ **de monnaie** | false coiner || Münzfälscher; Falschmünzer *m.*

**falsificateur** *m* Ⓑ [adultérateur] | adulterator || Verfälscher *m.*

**falsificateur** *adj* | falsifying || fälschend.

**falsification** *f* Ⓐ | falsification; forging; forgery || Fälschung *f* | ~ **des actes;** ~ **de documents** | forging (falsification) of documents || Urkundenfälschung | ~ **d'écritures comptables** | falsification of accounts (of books) || Buchfälschung; Bücherfälschung | ~ **d'une lettre de change** | forging of a bill of exchange; bill forgery || Fälschung eines Wechsels; Wechselfälschung | ~ **de passeport** | passport falsification || Paßfälschung | ~ **de registres** | forging of records || Registerfälschung | ~ **de signature** | falsification of signature || Unterschriftsfälschung.

**falsification** *f* Ⓑ [adultération] | adulteration || Verfälschung | ~ **de denrées alimentaires** | adulteration of food || Nahrungsmittel(ver)fälschung.

**falsificatrice** *f* | woman falsifier (forger) || Fälscherin *f.*

**falsifié** *part* | falsified; forged; false ‖ gefälscht; falsch | **billet de banque** ~ | forged (counterfeit) note (banknote) (bankbill) ‖ gefälschte (falsche) Banknote *f;* Falsifikat *n* | **monnaie** ~ **e** | forged money; false coin ‖ Falschgeld *n* | **texte** ~ | adulterated text ‖ verfälschter (gefälschter) Text *m.*
**falsifier** *v*Ⓐ | to falsify; to forge ‖ fälschen | ~ **un acte**; ~ **un document** | to forge a document | eine Urkunde fälschen | ~ **les comptes** | to falsify the accounts (the books) ‖ die Bücher fälschen | ~ **une signature** | to forge (to counterfeit) a signature ‖ eine Unterschrift fälschen.
**falsifier** *v*Ⓑ [adultérer] | to adulterate ‖ verfälschen.
**familial** *adj* | **allocation** ~ **e; sursalaire** ~ | family allowance ‖ Familienzulage *f;* Familienbeihilfe *f;* Familienunterstützung *f* | **caisse d'allocations** ~ **es** | family allowance fund ‖ Familienunterstützungskasse *f* | **consommation** ~ **e** | domestic consumption ‖ Eigenverbrauch *m.*
**familiariser** *v* | ~ **q. avec qch.** | to make sb. familiar (used to) (accustomed to) sth. ‖ jdn. mit etw. vertraut machen; jdn. an etw. gewöhnen | **se** ~ **avec qch.** | to make os. familiar with sth.; to familiarize os. with sth. ‖ sich mit etw. vertraut machen.
**familiarités** *fpl* | familiarities; liberties; undue familiarities ‖ Vertraulichkeiten *fpl;* Freiheiten *fpl;* Ungebührlichkeiten *fpl.*
**familier** *adj* | familiar; domestic ‖ familiär; häuslich | **être** ~ **avec q.** | to be on familiar (intimate) terms with sb.; to be intimate (familiar) with sb. ‖ mit jdm. intim sein; zu jdm. in intimen Beziehungen stehen | **être** ~ **avec qch.** | to be familiar with sth. ‖ mit etw. vertraut sein.
**famille** *f*Ⓐ | family ‖ Familie *f* | **abandon de** ~ | desertion (neglect) of one's family ‖ böswillige Vernachlässigung *f* der Unterhaltsberechtigten (der Unterhaltspflichten) | **affaire de** ~ | family matter (affair) ‖ Familienangelegenheit *f* | **allocation de** ~ **; indemnité pour charges de** ~ | family allowance ‖ Familienzulage *f;* Familienbeihilfe *f;* Familienunterstützung *f* | **archives (papiers) de** ~ | family records ‖ Familienarchiv *n;* Familienpapiere *npl* | **bien de** ~ | family estate (property) ‖ Familiengut *n* | **chef (père) de** ~ ① | head of the family ‖ Familienoberhaupt *n;* Familienvater *m* | **chef de** ~ ② | head of the household; householder ‖ Haushaltungsvorstand *m* | **conseil de** ~ | family council ‖ Familienrat *m* | **état de** ~ | family status ‖ Familienstand *m* | **livret de** ~ | family record ‖ Familienbuch *n;* Familienstammbuch | **membre de la** ~ | member of the family ‖ Familienmitglied *n;* Familienangehöriger *m* | **nom de** ~ | family name; surname ‖ Familienname *m;* Zuname; Nachname | **pacte de** ~ | family compact (contract) ‖ Hausvertrag *m;* Familienvertrag | **soutien de** ~ | bread-winner ‖ Ernährer *m* | **vie de** ~ | family life ‖ Familienleben *n.*
★ ~ **nombreuse** | large family ‖ kinderreiche Familie | ~ **professionnelle** | occupational (trade) group ‖ Berufsgruppe *f;* Fachgruppe | **de** ~ | of good family; with a good family background ‖ aus guter Familie; aus gutem Hause.
**famille** *f*Ⓑ [les parents; la parenté] | **la** ~ | the relatives; the next of kin; the kinship ‖ die Verwandtschaft *f;* die Verwandten *mpl;* die Sippe *f.*
**famine** *f* | **famine** ‖ Hungersnot *f* | **salaires de** ~ | starvation wages ‖ Hungerlöhne *mpl.*
**fantaisie** *f* | **articles de** ~ | fancy goods ‖ Phantasieartikel *mpl* | **prix** *mpl* **de** ~ | fancy prices ‖ Phantasiepreise *mpl.*
**fantôme** *m* | **société** ~ | bogus (bubble) company; bogus firm ‖ Schwindelgesellschaft *f;* Schwindelunternehmen *n;* Schwindelfirma *f.*
**fardeau** *m* | burden; load | Last *f* | ~ **des frais** | burden of the cost ‖ Kostenlast | ~ **de la preuve** | burden (onus) of (of the) proof; onus of proving ‖ Beweislast | **renversement du** ~ **de la preuve** | reversal of the burden of proof ‖ Umkehr *f* der Beweislast | **le** ~ **de la preuve incombe à ...** | the burden (the onus) of proof rests (lies) with . . . ‖ die Beweislast trifft (obliegt) . . . | **le** ~ **de la preuve se déplace à ...** | the burden of proof shifts to . . . ‖ die Beweislast geht auf . . . über | **le** ~ **de la preuve se renverse** | the burden of proof shifts ‖ die Beweislast kehrt sich um | **renverser le** ~ **de la preuve** | to shift the burden of proof ‖ die Beweislast umkehren.
**fascicule** *m* [d'un ouvrage] | instalment of a publication ‖ Lieferung *f* einer Veröffentlichung | **paraître (être publié) en** ~ **s** | to appear (to be issued) (to be published) in instalments ‖ in Lieferungen (lieferungsweise) erscheinen (veröffentlicht werden).
**fatal** *adj* Ⓐ | **heure** ~ **e** | hour of death ‖ Todesstunde *f.*
**fatal** *adj* Ⓑ | **terme** ~ | latest (final) term (date) ‖ letzte (äußerste) Frist *f;* Notfrist.
**fatal** *adj* Ⓒ | **sous-produits** ~ **s** | inevitable by-products ‖ zwangsläufige Koppelprodukte *npl.*
**faubourg** *m* | suburb ‖ Vorstadt *f.*
**faubourien** *adj* | suburban ‖ vorstädtisch.
**fauchage** *m* | pay for mowing ‖ Mäherlohn *m.*
**faussaire** *m* Ⓐ [de documents] | forger; falsifier ‖ Fälscher *m;* Urkundenfälscher | **bande de** ~ **s** | gang of forgers ‖ Fälscherbande *f.*
**faussaire** *m* Ⓑ [d'une lettre de change] | bill forger ‖ Wechselfälscher *m.*
**faussaire** *m* Ⓒ [de chèques] | cheque forger ‖ Scheckfälscher *m.*
**fausse** *adj* Ⓐ | false; wrong ‖ falsch; unrichtig | ~ **adresse** | wrong (false) address; misdirection ‖ falsche (unrichtige) Adresse *f* | ~ **alerte** | false alarm ‖ blinder Alarm *m* | **sous de** ~ **s apparences** | by (on) (under) false pretences ‖ unter Vorspiegelung falscher Tatsachen | ~ **appellation** | misnomer ‖ falsche (unrichtige) Bezeichnung *f* | ~ **citation** | misquotation ‖ falsches Zitat *n* | ~ **clef; clef** ~ | false key ‖ falscher Schlüssel *m;* Nachschlüssel | ~ **conclusion** | false conclusion; false (unsound) reasoning; fallacy ‖ unrichtige (falsche) Schluß-

**fausse** *adj* Ⓐ *suite*
folgerung *f;* Fehlschluß *m;* Trugschluß *m* | ~ **couche** | miscarriage || Fehlgeburt *f* | **faire une ~ couche** | to miscarry || eine Fehlgeburt haben | ~ **date** | wrong date || falsches (unrichtiges) Datum *n* | ~ **déclaration** ① | false declaration (statement); misstatement || falsche (unrichtige) (unwahre) Erklärung | ~ **déclaration** ② | misrepresentation || falsche (unrichtige) Darstellung *f* | **déclarations ~ s; données ~ s** | false data (particulars) || falsche (unrichtige) (unwahre) Angaben *fpl* | ~ **désignation** | wrong description || unrichtige (falsche) Beschreibung *f* | ~ **idée; idée ~** | misconceived (mistaken) idea; misconception || falsche (unrichtige) Vorstellung *f* (Auffassung *f*) | ~ **information** | wrong information; misinformation; misdirection || falsche Information *f* (Informierung *f*); Falschbenachrichtigung *f* | ~ **interprétation** | false interpretation; misinterpretation; misconstruction || falsche (unrichtige) Auslegung *f* (Auffassung *f*); Mißdeutung *f* | ~ **interprétation des faits** | misapprehension of the facts || falsche Tatsachenauslegung *f* | **donner une ~ interprétation à qch.** | to interpret sth. falsely; to put a false construction on sth.; to misinterpret (to misconstrue) sth. || etw. falsch (unrichtig) auslegen; einer Sache eine falsche (unrichtige) Auslegung geben | **nouvelle ~** | false news (report) || Falschmeldung *f* | ~ **spéculation** | bad speculation || falsche Spekulation *f;* Verspekulierung *f*.

**fausse** *adj* Ⓑ [falsifiée] | forged | gefälscht | ~ **monnaie; monnaie ~** | counterfeit (base) (false) (forged) money (coin) || Falschgeld *n;* falsches Geld; falsche Münze *f* | **crime de ~ monnaie** | crime of false coining (counterfeiting) || Verbrechen *n* der Falschmünzerei; Münzverbrechen *n*.

**faussement** *adv* | falsely; wrongly; wrongfully || fälschlich; fälschlicherweise; unrichtigerweise | **accuser q. ~** | to accuse sb. falsely (wrongfully) | jdn. fälschlich anschuldigen | **déclarer ~ que . . .** | to state falsely that . . . || fälschlicherweise erklären, daß . . . | **présenter ~ qch.** | to misrepresent sth. || etw. unrichtig (falsch) darstellen; etw. entstellen; etw. verdrehen.

**fausser** *v* Ⓐ | to falsify | fälschen; verfälschen | ~ **les comptes** | to falsify the books || die Bücher fälschen | ~ **les faits** | to misrepresent the facts; to present the facts in a wrong light || die Tatsachen verdrehen (falsch darstellen) | ~ **parole à q.** | to break one's word to sb. || jdm. sein Wort brechen | ~ **le sens de qch.** | to distort the meaning of sth. || den Sinn einer Sache verdrehen (entstellen) | ~ **son serment** | to swear falsely; to forswear os. || falsch schwören; seinen Eid verletzen (brechen); eidbrüchig werden; einen falschen Eid (einen Falscheid) leisten (schwören).

**fausser** *v* Ⓑ [déformer] | ~ **la concurrence** | to distort competition || die Konkurrenz verzerren.

**fausseté** *f* | falsity; falseness; falsehood; untruth || Falschheit *f;* Unrichtigkeit *f;* Unwahrheit *f* | **démontrer la ~ d'une déclaration** | to disprove a statement; to prove a statement to be untrue || die Unwahrheit (die Unrichtigkeit) einer Erklärung beweisen.

**faute** *f* Ⓐ [défaut] | fault || Verschulden *n;* Schuld *f* | **compensation des ~ s; ~ concurrente** | contributory fault (negligence) || konkurrierendes (mitwirkendes) Verschulden; Mitverschulden *n* | ~ **génératrice de dommage** | fault which causes (which is the cause of) damage || Schaden verursachendes Verschulden | ~ **contractuelle** | liability in contract || Haftung *f* aus Vertrag | ~ **délictueuse** ① | unlawful (wrongful) (tortious) act; tort || unerlaubte Handlung *f;* Deliktshandlung; Delikt *n* | ~ **délictueuse** ② | liability in tort || Haftung *f* aus unerlaubter Handlung; Deliktshaftung | ~ **légère** | minor fault || geringes Verschulden | ~ **lourde** | serious fault || grobes (schweres) Verschulden | ~ **prépondérante** | preponderant fault || überwiegendes Verschulden; überwiegende Schuld | **de sa propre ~** | from sb.'s own fault || aus eigenem Verschulden; aus Selbstverschulden | **sans qu'il y ait de sa ~** | without one's fault || ohne (ohne eigenes) Verschulden.

**faute** *f* Ⓑ [négligence] | negligence || Fahrlässigkeit | ~ **lourde** | gross negligence || grobe Fahrlässigkeit *f*.

**faute** *f* Ⓒ [infraction] | offense; offence || Vergehen *n;* Verletzung *f* | ~ **de service** | negligence (malfeasance) in office; breach (dereliction) of duty || dienstliches Verschulden *n;* Dienstvergehen *n;* Dienstvernachlässigung *f* | ~ **grave** | serious offense (misconduct) || schwere Verletzung (Verfehlung *f*) | ~ **légère** | minor offense || leichtes Vergehen | ~ **professionnelle** | professional misconduct || Verletzung der Berufspflicht | **il y eut ~** | intimacy took place || intimer Verkehr *m* hat stattgefunden.

**faute** *f* Ⓓ [erreur] | fault; defect; mistake; error || Fehler *m;* Irrtum *m* | ~ **de calcul** | error (mistake) in calculation; miscalculation; mistake in reckoning || Rechenfehler | ~ **de copiste** | clerical (typing) error || Schreibfehler; Schreibversehen *n* | ~ **d'impression** | printer's error; misprint || Druckfehler | ~ **de jugement** | error of judgment || falsche Beurteilung *f;* Falschbeurteilung | ~ **d'orthographe** | mistake in (fault of) spelling; orthographical error || Rechtschreibfehler; orthographischer Fehler | ~ **grave** | serious mistake || schwerer Fehler.
★ **commettre (faire) une ~** | to make a mistake; to commit a fault || einen Fehler machen (begehen) | **être en ~** | to be in fault (at fault) || im Irrtum sein | **racheter une ~** | to remedy a fault || einen Fehler heilen | **réparer une ~** | to repair a mistake || einen Fehler wiedergutmachen | **sans ~; sans ~ s** | faultless; free from defects (fault) (error) || fehlerfrei; fehlerlos.

**faute** *f* Ⓔ [manque] | lack; want; absence || Fehlen *n;* Abwesenheit *f* | ~ **d'acceptation** | for want of acceptance; for non-acceptance || mangels Annah-

me *f;* infolge Nichtannahme *f;* mangels Akzeptes *n* | ~ **d'ordres précis** | in the absence of definite instructions || mangels endgültiger Instruktionen *fpl* | ~ **de paiement** | for non-payment; for want (in default) of payment || mangels Zahlung *f;* infolge Nichtzahlung *f* | **poursuivre q. pour** ~ **de paiement** | to sue sb. for non-payment || jdn. wegen Nichtzahlung verklagen | **retourner une traite** ~ **de paiement** | to return a bill unpaid || einen Wechsel uneingelöst zurückgehen lassen | ~ **de preuves** | because of insufficient evidence || mangels Beweises; aus Mangel an Beweisen | ~ **de renseignements** | in the absence of information || mangels Bericht | ~ **de réponse satisfaisante** | failing a satisfactory reply || bei Ausbleiben einer zufriedenstellenden (befriedigenden) Antwort.
★ **faire** ~ | to be absent || fehlen; fernbleiben | ~ **de** | in default of; for want of; failing || mangels | ~ **de quoi** | failing which . . .; as otherwise . . . || widrigenfalls.
**fauteuil** *m* | **le** ~ **présidentiel** | the presidential seat || der Sessel des Vorsitzenden | **occuper le** ~ **présidentiel (le** ~ **de la présidence)** | to fill (to occupy) (to be in) the chair; to preside || den Vorsitz haben (führen) (innehaben); vorsitzen.
**fauteur** *m* | abettor | Helfershelfer *m;* Begünstiger *m* | ~ **d'un crime** | aider and abettor of a crime || Helfershelfer bei einem Verbrechen | **être** ~ **d'un crime** | to connive at a crime; to conspire in the commission of a crime || zur Begehung eines Verbrechens sträflich zusammenwirken | ~ **de troubles** | agitator || Aufwiegler *m.*
**fautif** *adj* | faulty; incorrect || falsch; unrichtig | **calcul** ~ | miscalculation || falsche Rechnung *f* (Berechnung *f*).
**fautivement** *adv* Ⓐ [par faute] | faultily; incorrectly || unrichtigerweise.
**fautivement** *adv* Ⓑ [faussement] | falsely || fälschlich; fälschlicherweise.
**fautivement** *adv* Ⓒ [à tort] | wrongly; wrongfully || ungerechterweise.
**faux** *m* Ⓐ | **le** ~ | the false; the untrue || das Falsche; das Unwahre | **citer q. à** ~ | to misquote sb. || jn. falsch zitieren | **interpréter qch. en** ~ **(à** ~ **)** | to put a false interpretation on sth.; to misinterpret sth.; to misconstrue sth. || etw. falsch (unrichtig) auslegen; einer Sache eine falsche (unrichtige) Auslegung geben | **à** ~ Ⓐ | falsely || fälschlich; fälschlicherweise | **à** ~ Ⓑ | wrongly; wrongfully || mit (zu) Unrecht.
**faux** *m* Ⓑ [falsification] | falsification; forgery; counterfeiting || Fälschung *f* | ~ **en écritures** | falsification of documents || Urkundenfälschung *f* | **inscription de** ~ Ⓐ; **plainte en** ~ Ⓐ | plea of forgery || Einwand *m* (Erhebung *f* des Einwandes) der Fälschung | **inscription de** ~ Ⓑ; **plainte en** ~ Ⓑ | procedure in proof of the falsification of a document || Verfahren *n* zum Zwecke des Nachweises der Fälschung einer Urkunde | **usage en** ~ | misuse || Mißbrauch *m* **arguer une pièce de** ~ |

to dispute the validity of a document || die Echtheit einer Urkunde bestreiten; die Fälschung einer Urkunde einwenden | **s'inscrire en** ~ **contre qch.; plaider le** ~ **de qch.** | to plead the falsity of sth.; to dispute the validity of sth.; to enter a plea of forgery || bestreiten, daß etw. echt ist; die Echtheit von etw. bestreiten; gegen etw. Fälschung einwenden; gegen etw. den Einwand der Fälschung erheben.
**faux** *m* Ⓒ [imitation] | imitation || Nachahmung *f;* Imitation *f.*
**faux** *adj* Ⓐ | false; wrong || falsch; unrichtig | ~ **bord** | list || Schlagseite *f* | ~ **calcul** | miscalculation; error (mistake) of (in) calculation || falsche Rechnung; Rechenfehler; Berechnungsfehler | ~ **emploi** | misentry || falsche (unrichtige) Buchung *f;* falscher (unrichtiger) Eintrag *m* | ~ **exposé;** ~ **rapport** | false statement; misstatement; misrepresentation || falsche (unrichtige) Darstellung *f* (Erklärung *f*) | ~ **frais** Ⓐ | incidental (contingent) expenses || Nebenkosten *pl* | ~ **frais** Ⓑ | occasional charges || gelegentliche (einmalige) Ausgaben *fpl* | ~ **frais** Ⓒ | untaxable costs || nicht festsetzbare Kosten *pl* | ~ **fret** | forfeit (dead) freight || Fautfracht *f;* Leerfracht; Ballastfracht; Ballastladung *f* | ~ **jugement** Ⓐ | wrong (false) judgment; misjudgment || falsches (unrichtiges) Urteil *n;* Fehlurteil *n* | **jugement** ~ Ⓑ | error (mistake) of judgment || falsche (unrichtige) Beurteilung *f;* Falschbeurteilung | ~ **nom** Ⓐ | false (assumed) name | falscher (angenommener) Name *m* | ~ **nom** Ⓑ | misnomer || unrichtige (falsche) Bezeichnung *f* | ~ **pas** | false step || Fehltritt *m;* Mißgriff *m* | ~ **poids** | short weight; underweight || unrichtiges Gewicht *n;* Fehlgewicht | ~ **raisonnement** | false (unsound) reasoning; false conclusion; fallacy || unrichtige (falsche) Schlußfolgerung *f;* Fehlschluß *m;* Trugschluß | ~ **renseignement** | wrong information; misinformation || falsche Information *f* (Informierung *f*); Falschbenachrichtigung *f* | ~ **serment** | false oath (swearing) || falscher Eid *m;* Falscheid | ~ **soupçon** | false (unfounded) suspicion || falscher (unbegründeter) Verdacht *m* | ~ **témoignage** | false evidence || falsches Zeugnis *n* | **rendre (porter un)** ~ **témoignage** | to bear false witness || falsches Zeugnis geben (ablegen); falsch aussagen.
**faux** *adj* Ⓑ [falsifié] | forged || gefälscht | ~ **bilan** | fraudulent (false) balance-sheet || gefälschte Bilanz *f* | ~ **billet** | forged (counterfeit) note (banknote) (bankbill) || falsche (gefälschte) Banknote *f;* Falschnote; Falsifikat *n* | ~ **billets de banque** | forged (counterfeit) money || Falschgeld *n* | **impression de** ~ **billets de banque** | printing of counterfeit money || Druck *m* (Drucken *n*) von Falschgeld | ~ **chèque** | forged cheque || gefälschter Scheck *m.*
**faux-monnayage** *m* | false coining; money forging; counterfeiting; making counterfeit money || Falschmünzerei *f;* Münzfälschung *f;* Herstel-

**faux-monnayage** *m, suite*
lung *f* von Falschgeld | **crime de** ~ | crime of false coining (counterfeiting) || Verbrechen *n* der Falschmünzerei; Münzverbrechen.

**faux-monnayeur** *m* | money forger; false coiner || Falschmünzer *m;* Geldfälscher *m*.

**faveur** *f* | favo(u)r; preference || Gunst *f;* Vergünstigung *f* | **billet de** ~ | complimentary (free) ticket || Freifahrschein *m;* Freibillett *n* | **carte de** ~ | privilege ticket || Vorzugskarte *f* | **avoir les circonstances en sa** ~ | to be favo(u)red by circumstances || durch die Umstände begünstigt sein | **conditions de** ~ | preferential terms || Vorzugsbedingungen *fpl* | **jours de** ~ | days of grace || Respekttage *mpl* | **mois de** ~ | month of grace || Gnadenmonat *m* | **prix de** ~ | preferential (special) price || Vorzugspreis *m;* Ausnahmepreis | **prix de** ~ **spécial** | extra-special price || Sondervorzugspreis *m;* besonderer Ausnahmepreis | **régime (traitement) de** ~ | preference; preferential treatment || Bevorzugung *f;* bevorzugte Behandlung *f;* Vorzug *m* | **tarif de** ~ ①; **taux de** ~ | preferential (special) rate || Vorzugssatz *m;* Vorzugstarif *m;* Ausnahmetarif | **tarif de** ~ ②; **tarif douanier de** ~ | preferential tariff || Vorzugszollsatz *m;* Vorzugszolltarif *m* | **traitement de** ~ | preferred (preferential) treatment; preference || vorzugsweise (bevorzugte) Behandlung *f;* Vorzugsbehandlung.
★ **accorder (faire) une** ~ **à q.** ① | to do sb. a favo(u)r; to oblige sb. || jdm. einen Gefallen (eine Gefälligkeit) tun (erweisen) | **accorder une** ~ **à q.** ② | to bestow a favo(u)r on sb. || jdm. eine Gunst gewähren | **accorder un traitement de** ~ **à qu.** | to give (to grant) sb. preferential treatment || jdm. einen Vorzug einräumen; jdn. bevorzugt behandeln | **demander une** ~ **à q.** | to ask a favo(u)r of sb. || jdn. um einen Gefallen (eine Gefälligkeit) bitten | **devenir en** ~ | to come into favo(u)r (into vogue) || in Gebrauch kommen | **être en** ~ **auprès de q.** | to be in favo(u)r with sb. || in jds. Gunst stehen | **être en** ~ **auprès de q.; jouir de la** ~ **de q.** | to be in favo(u)r with sb. || in jds. Gunst stehen; jds. Gunst genießen | **parler en** ~ **de q.** | to speak in sb.'s favo(u)r || zu jds. Gunsten sprechen; für jdn. sprechen | **parler en** ~ **de qch.** | to plead in favo(u)r of sth. || für etw. eintreten (plädieren); etw. befürworten | **prendre** ~ | to come into favo(u)r (into vogue) || in Gebrauch kommen | **retirer sa** ~ **à q.** | to withdraw one's favo(u)r from sb. || jdm. seine Gunst entziehen | **solliciter une** ~ **de q.** | to beg a favo(u)r of sb. || von jdm. einen Gefallen (eine Gefälligkeit) verlangen | **en** ~ **de** | in favo(u)r of; on behalf of; for the benefit of || zu Gunsten von; zum Vorteil von.

**favorable** *adj* | favo(u)rable || günstig; vorteilhaft | **recevoir un accueil** ~ | to meet with a favo(u)rable reception; to be well received || günstige Aufnahme finden; günstig aufgenommen werden | **balance commerciale** ~ | favo(u)rable trade balance || aktive Handelsbilanz *f* | **change** ~ | favo(u)rable exchange || günstiger Kurs *m* | **circonstances** ~ **s** | favo(u)rable (propitious) circumstances || günstige Umstände *mpl* | **occasion** ~ | favo(u)rable occasion || günstige (passende) Gelegenheit *f* | **peu** ~ | unfavo(u)rable; unpropitious || wenig vorteilhaft; wenig günstig; unvorteilhaft; ungünstig.

**favorablement** *adv* | favo(u)rably || in günstiger Weise | **accueillir** ~ **une offre** | to entertain an offer || ein Angebot günstig aufnehmen | **recevoir qch.** ~ | to receive sth. favo(u)rably; to give sth. a favo(u)rable reception || etw. günstig aufnehmen; etw. einen günstigen Empfang geben.

**favorisé** *adj* | favo(u)red || begünstigt; bevorzugt | **nation la plus** ~ **e** | most favo(u)red nation || meistbegünstigtes Land *n* | **clause de la nation la plus** ~ **e** | most favo(u)red nation clause || Meistbegünstigungsklausel *f* | **traitement de la nation la plus** ~ **e** | most favo(u)red nation treatment || Meistbegünstigung *f*.

**favoriser** *v* Ⓐ [préférer] | to favo(u)r; to prefer || begünstigen; bevorzugen.

**favoriser** *v* Ⓑ [avantager] | to promote; to encourage || fördern; unterstützen.

**favoritisme** *m* | favoritism || Günstlingswirtschaft *f;* Vetternwirtschaft *f*.

**fécond** *adj* | fruitful; fertile; productive || fruchtbringend; fruchtbar.

**fécondité** *f* | fertility || Fruchtbarkeit *f*.

**fédéral** *adj* | federal || Bundes... | **affaire** ~ **e** | federal matter || Bundesangelegenheit *f* | **armée** ~ **e** | federal army || Bundesheer *n* | **arrêt** ~ | federal decree || Bundesverordnung *f* | **arrêté** ~ | federal order || Bundesratsbeschluß *m;* Bundesratsverordnung | **capitale** ~ **e** | federal capital || Bundeshauptstadt *f* | **chancelier** ~ | chancellor of the federation || Bundeskanzler *m* | **chemins de fer** ~ **aux** | federal railway(s) || Bundesbahn(en) *fpl* | **congrès** ~ | federal congress || Bundeskongreß *m* | **conseil** ~ | federal council (executive council) || Bundesrat *m* | **constitution** ~ **e** | federal constitution || Bundesverfassung *f* | **décision** ~ **e** | federal decision (decree); judgment by the federal court(s) || Bundesgerichtsentscheidung *f* | **diète** ~ **e** | federal diet (parliament) || Bundestag *m;* Bundesparlament *n* | **Etat** ~ | federal state || Bundesstaat *m* | **fonctionnaire** ~ | federal officer || Bundesbeamter *m* | **gouvernement** ~ | federal government || Bundesregierung *f* | **impôt** ~ | federal tax || Bundessteuer *f* | **juge** ~ | federal judge || Bundesrichter *m* | **législation** ~ **e** | federal legislation || Bundesgesetzgebung *f* | **loi** ~ **e** | federal law || Bundesgesetz *n* | **ministère** ~ | federal ministry || Bundesministerium *n* | **police** ~ **e** | federal police || Bundespolizei *f* | **président** ~ | president of the federation || Bundespräsident *m* | **tribunal** ~ | federal court || Bundesgericht *n* | **tribunal d'appel** ~ | federal court of appeal || Bundesberufungsgericht *n* | **juridiction des tribunaux** ~ **aux** | federal jurisdiction || Bundesgerichtsbarkeit *f*.

**fédéraliser** *v* | to federalize; to federate || einen Staa-

tenbund bilden; sich zu einem Bund zusammenschließen.
**fédéralisme** *m* | federalism || Föderalismus *m*.
**fédéraliste** *m* | federalist; federationist; advocate of the federal system || Anhänger *m* der Föderation; Föderalist *m*.
**fédéraliste** *adj* | federalist || föderalistisch.
**fédératif** *adj* | federative || Bundes . . .; föderativ.
**fédération** *f* Ⓐ [fédération d'Etats] | federation of states; confederation; confederacy || Staatenbund *m*; Föderation *f* | **partisan de la** ~ | federationist || Anhänger *m* der Föderation; Föderalist *m* | ~ **mondiale** | world federation || Weltbund *m*.
**fédération** *f* Ⓑ [association; syndicat] | federation; association || Vereinigung *f*; Verband *m*; Bund *m* | ~ **de cheminots**; ~ **du rail** | federation of railwaymen || Eisenbahnergewerkschaft *f* | ~ **des travailleurs du sous-sol** | mineworkers' association (federation); miners' company || Bergarbeiterverband; Bergarbeitergewerkschaft *f*; Knappschaft *f*; Knappschaftsverein *m* | ~ **régionale** | district association || Bezirksverband *m* | ~ **syndicale ouvrière** | trades-union; trade union || Arbeitergewerkschaft *f*; Gewerkschaft *f*.
**fédéré** *adj* | federate || zu einem Bunde zusammengeschlossen; föderiert || **Etat** ~ | federal state || Bundesstaat *m*.
**fédérer** *v*; **se fédérer** *v* | to federate; to federalize || einen Staatenbund bilden; sich zu einem Bund zusammenschließen.
**feindre** *v* | to simulate; to pretend; to sham; to feign || vorgeben; vortäuschen; fingieren | ~ **la mort** | to pretend (to feign) to be dead; to feign death || sich totstellen | ~ **de faire qch.** | to pretend (to feign) to do sth.; to make a pretence of doing sth. || vorgeben (vortäuschen), etw. zu tun; sich den Anschein geben, als ob man etw. tue.
**feint** *adj* | assumed; feigned; sham || fingiert; vorgetäuscht.
**feinte** *f* | sham; pretence || Finte *f*; Täuschung *f*.
**félicitation** *f* | **adresse de** ~ **s** | address of congratulations || Glückwunschadresse *f*.
**félon** *adj* | disloyal; traiterous || treubrüchig; eidbrüchig.
**félonie** *f* | disloyalty || Treubruch *m*.
**féminin** *adj* | female || weiblich | **scrutin** ~ | woman (women's) suffrage || Frauenwahlrecht *n*; Frauenstimmrecht *n*.
**féminisme** *m* [mouvement féministe] | movement for the emancipation of women; feminist movement || Frauenbewegung *f*.
**féministe** *f* | suffragette || Frauenrechtlerin *f*.
**femme** *f* Ⓐ | woman || Frau | **suffrage (vote) des** ~ **s** | women's suffrage || Frauenwahlrecht *n*; Frauenstimmrecht *n* | **traite des** ~ **s** | white slave trade || Mädchenhandel *m* | ~ **adultère** | adulteress || Ehebrecherin *f* | ~ **célibataire**; ~ **non mariée** | unmarried (single) woman || unverheiratete Frau | ~ **divorcée** | divorced woman; divorcee || geschiedene Frau | ~ **mariée** | married woman; wife || verheiratete Frau; Ehefrau | ~ **mariée commerçante** | married woman engaged in business; feme sole trader (merchant) || selbständige Geschäftsfrau | ~ **séparée de biens** | wife with separate property || in Gütertrennung lebende Ehefrau | ~ **veuve** | widow; widowed woman || Witwe.
★ avoir ~ | to have a wife; to be married || eine Frau haben; verheiratet sein | **se faire passer pour** ~ **mariée** | to pass os. off as married (as a married woman) || sich als verheiratet (als verheiratete Frau) ausgeben | **se faire passer pour la** ~ **de q.** | to pose as sb.'s wife || sich als jds. Frau ausgeben | **prendre** ~ | to take a wife; to marry; to get married || sich eine Frau nehmen; heiraten; sich verheiraten.
**femme** *f* Ⓑ [femme employée pour un service] | ~ **de chambre** | chamber maid || Zimmermädchen *n* | ~ **de charge** | housekeeper || Haushälterin *f*; Wirtschafterin *f* | ~ **de journée** | daily woman (help) || Tageshilfe *f* | ~ **de journée**; ~ **de ménage** | charwoman || Aufwartefrau *f*; Reinemachefrau; Putzfrau.
— **auteur** *f* | woman author; authoress || Autorin *f*.
— **médecin** *f* | lady (woman) doctor || Ärztin *f*.
**féodal** *adj* | feudal || feudal | **droit** ~ | feudal law || Lehnsrecht *n* | **régime** ~ | feudal regime || Feudalrecht *n* | **seigneur** ~ | feudal lord || Lehnsherr *m*.
**féodalisme** *m* | feudalism; feudal system || Feudalsystem *n*; Feudalismus *m*.
**féodalité** *f* | feudality || Lehnswesen *n*; Feudalwesen *n* | ~ **financière** | aristocracy of finance || Geldaristokratie *f*.
**fer** *m* Ⓐ | **discipline de** ~ | iron discipline || eiserne Disziplin *f*.
**fer** *m* Ⓑ [chemin de ~] | railroad; railway; rail || Eisenbahn *f*; Bahn *f* | **par** ~ | by rail || per Bahn.
**férié** *adj* | **jour** ~ | holiday || Feiertag *m* | **jour** ~ **légal** | legal (official) (public) holiday || gesetzlicher Feiertag.
**fermage** *m* Ⓐ | tenant farming; farming out || Pacht *f*; Verpachtung *f*.
**fermage** *m* Ⓑ [redevance] | rent; farm rent; rent of a farm || Pachtgeld *n*; Pachtzins *m*; Pachtsumme *f* | **créance de** ~ | claim for rent || Pachtzinsforderung *f* | **état des** ~ **s** | rent-roll || Pachtaufkommen *n*; Pachtertrag *m* | ~ **en nature** | rent (rent payment) in kind || Pachtzahlung *f* in Naturalien; Naturalpacht *f* | **sans payer de** ~ | rent-free; free of rent || pachtfrei; pachtzinsfrei.
**ferme** *f* Ⓐ [contrat] | farming lease; lease of a farm || Pacht *f*; Pachtung *f* | **bail (contrat) à** ~ | lease of a farm; farming lease || Pachtvertrag *m* | **durée de bail à** ~ | term (duration) of a lease (of a tenancy); tenancy || Pachtzeit *f*; Pachtdauer *f*; Pacht *f* | **bailler (donner) qch. à** ~ | to let sth. out (to give sth.) on lease; to lease sth. || etw. verpachten; etw. in Pacht vergeben (geben) | **prendre qch. à** ~ | to take sth. on lease; to lease sth. || etw. pachten; etw. in Pacht nehmen.
**ferme** *f* Ⓑ [exploitation agricole] | farm; farmyard ||

**ferme** *f* Ⓑ *suite*
Bauernhof *m;* Bauerngut *n;* landwirtschaftliches Anwesen *n* | **exploitation d'une** ~ | farming || landwirtschaftlicher Betrieb *m* | ~ **modèle** | model farm || landwirtschaftlicher Musterbetrieb *m*.
**ferme** *f* Ⓒ [habitation du fermier] | farm; farmhouse || Bauernhaus *n;* Bauernhof *m*.
**ferme** *f* Ⓓ [domaine rural affermé] | leasehold estate; leasehold || Pachtgut *n;* Pachthof *m*.
**ferme** *adj* | firm || fest | **marché** ~ | firm bargain (deal) || fester Abschluß *m;* feste Abmachung *f* | **à marché** ~ | on firm account || auf feste Rechnung *f* | **offre** ~ | firm offer || festes Angebot *n;* Festofferte *f* | **opération** ~ | firm bargain (deal) || Festabschluß *m* | **de pied** ~ | resolutely || entschieden | **prix** *mpl* ~ **s** | steady (stable) prices || feste (stabile) Preise *mpl* | ~ **dans ses résolutions** | firm (steadfast) in one's resolutions || fest (unerschütterlich) in seinen Entschlüssen | **terre** ~ | mainland || Festland *n* | **valeurs** ~ **s** | firm stock(s) || feste Werte *mpl* | **vente** ~ | firm sale || fester Verkauf *m*.
**ferme** *adv* | **acheter** ~ | to buy firm || fest (auf feste Rechnung) kaufen | **commander** ~ | to make (to give) a firm order || fest bestellen | **vendre** ~ | to make a firm sale || fest verkaufen.
**fermentation** *f* [agitation des esprits] | agitation || Erregung *f* | ~ **populaire** | unrest among the people || Gärung *f* im Volke.
**fermer** *v* | ~ **l'audience** | to close the session (the hearing) || die Sitzung (die Verhandlung) schließen | ~ **boutique** | to give up one's business; to quit (to close) (to close down) business || sein Geschäft aufgeben (schließen) | ~ **un débat;** ~ **une discussion** | to close the debate || eine Aussprache (eine Debatte) schließen | ~ **une lettre** | to close (to seal) a letter || einen Brief verschließen (zumachen) | ~ **une usine** | to close down a factory || einen Betrieb (eine Fabrik) schließen (stillegen).
**fermeté** *f* | firmness; steadiness; stability || Festigkeit *f;* Stetigkeit *f;* Stabilität *f* | ~ **de caractère** | firm character || Charakterfestigkeit; fester Charakter *m* | ~ **du marché;** ~ **des valeurs** | firmness of the market (of stocks) || Festigkeit der Börse (der Kurse) | **agir avec** ~ | to act resolutely || entschlossen handeln | **manquer de** ~ | to lack firmness; to be lacking in firmness || Festigkeit vermissen lassen.
**fermeture** *f* | closing; close || Schließung *f;* Abschließen *n;* Abschluß *m* | ~ **des ateliers** | closing down of the workshops; close-down || Fabrikschluß *m;* Arbeitsschluß | ~ **de la bourse** | closing of the stock exchange || Schluß *m* der Börse; Börsenschluß | ~ **de la chasse** | close of the shooting season || Ende *n* der Jagdsaison; Beginn *m* der Schonzeit | ~ **d'un compte** | closing of an account || Abschluß eines Kontos; Rechnungsabschluß | ~ **de douane;** ~ **douanière** | bond || zollamtlicher Verschluß *m;* Zollverschluß | ~ **d'établissement** | closing of a business || Schließung eines Geschäftes; Geschäftsschließung | **heure de** ~ ; ~ **des magasins** | closing hour (time); hour of closing;

closing of the shops || Geschäftsschluß *m;* Ladenschluß; Schließung der Geschäfte | ~ **d'une usine** | closing of a factory || Stillegung *f* (Schließung) einer Fabrik (eines Betriebes); Betriebsstillegung.
**fermier** *m* Ⓐ | farmer || Bauer *m;* Landwirt *m*.
**fermier** *m* Ⓑ [fermier à bail] | tenant of a farm; tenant farmer; leaseholder || Pächter *m* eines Bauernhofes; Gutspächter | ~ **d'une pêche** | lessee of a fishery || Fischereipächter.
**fermier** *adj* | **exploitation** ~ **ère** | farming || landwirtschaftlicher Betrieb *m*.
**fermier** *adv* | on lease; by way of lease || pachtweise; auf (in) Pacht.
**fermière** *f* | farmer's wife || Bäuerin *f;* Bauernfrau *f*.
**ferraille** *f* | **valeur de** ~ | scrap (salvage) value || Schrottwert *m*.
**ferré** *adj* | **ligne** ~ **e** | railway line || Eisenbahnlinie *f;* Eisenbahnstrecke *f* | **réseau** ~ ; **réseau des voies** ~ **es** | system of railways; railway system || Eisenbahnnetz *n;* Bahnnetz | **transport** ~ ; **transport par voies** ~ **es** | rail (railway) transport (carriage); transport by rail || Bahnbeförderung *f;* Bahntransport *m;* Eisenbahntransport; Beförderung (Transport) per Bahn | **service** ~ | railway (railroad) (rail) service (traffic) || Eisenbahndienst *m;* Bahndienst; Bahnbetrieb *m* | **par voie** ~ **e** | by rail; by railway || per (mit der) Eisenbahn (Bahn).
**ferroutage** *m* [transport rail-route combiné] | piggyback (trailer-on-flat-car) transport; rail transport of road trailers || Huckepacktransport *m;* Huckepackverkehr *m*.
**ferroviaire** *adj* | railway... || Eisenbahn... | **administration** ~ | railway administration; management of the railway || Eisenbahnverwaltung *f;* Bahnverwaltung | **exploitation** ~ | railway company (concern) (undertaking) || Eisenbahnunternehmen *n;* Bahnunternehmen; Bahnbetrieb *m* | **service** ~ | railway (rail) service || Bahndienst *m;* Eisenbahndienst; Bahnbetrieb *m* | **service** ~ **de messageries** | railway parcels service || Eisenbahnpaketdienst *m* | **transport** ~ | rail transportation; transport by rail (by railway) || Eisenbahntransport *m;* Bahntransport | **transporteur** ~ | rail carrier || Eisenbahnfrachtführer *m* | **tarif** ~ | railway tariff (fares) (rates) || Eisenbahntarif *m;* Eisenbahnfrachtsätze *mpl;* Eisenbahnfrachttarif | **trafic** ~ | railway (rail) traffic || Eisenbahnverkehr *m;* Bahnverkehr.
**ferroviaires** *fpl* | railway (railroad) (rail) shares (stock); rails *pl* || Eisenbahnaktien *fpl;* Eisenbahnwerte *mpl*.
**fers** *mpl* | **être aux** ~ | to be in irons (in chains) || in Eisen (in Ketten) liegen | **mettre q. en** ~ | to put sb. in irons || jdn. in Ketten (in Fesseln) legen.
**fête** *f* Ⓐ [jour de ~ ] | holiday; festival || Festtag *m;* Feiertag *m* | ~ **légale** | legal (public) (official) holiday || gesetzlicher Feiertag | ~ **nationale** | national holiday (festival) (commemoration day) || Nationalfeiertag; Nationalgedenktag.
**fête** *f* Ⓑ [ ~ **du patron**] | name day || Namenstag *m*.
**fête** *f* Ⓒ [ ~ **de naissance**] | birthday || Geburtstag *m*.

**fêtes** *fpl* | festivities || Festlichkeiten *fpl;* Feierlichkeiten *fpl* | ~ **de famille** | family celebration || Familienfest *n* | ~ **jubilaires** | jubilee celebrations || Jubiläumsfestlichkeiten.

**feu** *m* | **assurance contre le** ~ | insurance against loss by fire; fire insurance || Feuerversicherung *f* | **dommage causé par le** ~ | damage (loss) by fire (caused by fire); fire damage || Brandschaden *m;* Feuerschaden | **à l'épreuve du** ~ | fire-proof || feuerfest; feuersicher | **endommagé par le** ~ | damaged by fire; fire-damaged || feuerbeschädigt | **mettre** ~ **(le** ~ **) à qch.** | to set sth. on fire; to set fire to sth. || etw. in Brand setzen (stecken).

**feu** *adj* | late; deceased || verstorben | **fille de** ~ **e ...** [*f*] | daughter of...; deceased || Tochter der verstorbenen... | **fils de** ~ **...** [*m*] | son of..., deceased || Sohn des verstorbenen... | **son père** | his late father | sein verstorbener Vater | **le** ~ **roi**; ~ **le roi** | the late king || der verstorbene König.

**feuille** *f* Ⓐ [ ~ **de papier**] | sheet; leaf; slip || Blatt *f;* Bogen *m* | ~ **d'accompagnement** | covering note; delivery sheet (note) || Begleitschein *m;* Lieferschein | ~ **d'appel** | muster roll || Stammrolle *f* | ~ **d'appointements;** ~ **de paie;** ~ **des salaires** | payroll; pay sheet; list of salaries; salaries list || Gehaltsliste *f;* Lohnliste | ~ **d'audience** | trial record || Sitzungsniederschrift *f;* Sitzungsprotokoll *n* | ~ **d'audiences** | cause list || Terminsliste *f* | ~ **d'avis** | note || Mitteilung *f* | ~ **de contributions** | demand note || Zahlungsaufforderung *f;* Aufforderung *f* (Mahnung *f*) zur Zahlung von Steuern | ~ **de chargement;** ~ **d'envoi;** ~ **d'expédition;** ~ **de remise** | bill of lading; shipping bill (note); consignment (despatch) (dispatch) note || Ladeschein *m;* Verladeschein; Versandschein; Frachtbrief *m;* Konnossement *n* | ~ **de coupons** | sheet of interest coupons || Zinsbogen *m* | ~ **de déclaration** | form of return || Erklärungsvordruck *m;* Erklärungsformular *n* | ~ **d'épreuve** | proof sheet || Korrekturbogen *m* | ~ **d'état civil** | personal questionnaire || Personalbogen *m;* Personalien *npl* | ~ **d'imposition** | form of return (tax return) (income-tax return) || Vordruck *m* für die Abgabe einer Einkommensteuererklärung; Steuererklärungsvordruck | ~ **de journée** ① | report of the day; daily report || Tagesbericht *m* | ~ **de journée** ② | time sheet (card) || Arbeitszettel *m;* Stundenzettel | ~ **des passagers** | list of passengers || Passagierliste *f* | ~ **de présence** | list of those present; attendance sheet (list); time sheet || Anwesenheitsliste *f;* Liste der Anwesenden; Präsenzliste | ~ **de recensement** | census paper || Zählblatt *n;* Zählbogen *m* | ~ **de route** | waybill; way bill || Frachtbrief *m;* Ladeschein *m* | ~ **de service** | roster || Dienstliste *f;* Namensliste | ~ **de transfert** | transfer (title) deed; deed of transfer || Übertragungsurkunde; Eigentumstitel *m* | ~ **de versement** | paying-in slip; deposit (credit) slip || Einzahlungsschein *m;* Erlagsschein; Zahlkarte *f.*
★ ~ **anthropométrique;** ~ **signalétique** | description of a person; description || Personalbeschreibung *f;* Signalelement *n* | ~ **mobile;** ~ **volante** | leaflet; fly-bill; fly leaf || Flugblatt *n;* Flugschrift *f* | ~ **rectificative** | rectification sheet || Berichtigungsblatt *n.*

**feuille** *f* Ⓑ [publication] | newspaper; paper || Zeitung *f;* Blatt *n* | ~ **d'annonces** | advertiser || Anzeigenblatt | ~ **officielle d'annonces** | official gazette || amtliches Anzeigenblatt | ~ **d'information** | newspaper; news sheet || Nachrichtenblatt; Informationsblatt | ~ **hebdomadaire** | weekly paper; weekly || Wochenblatt | ~ **officielle** | official gazette (newspaper) || Amtsblatt; offizielles Organ *n* | ~ **périodique** | periodical || Zeitschrift *f* | ~ **quotidienne** | daily paper (newspaper) || Tageszeitung *f.*

**feuillet** *m* | leaf; page || Blatt *n;* Seite *f* | ~ **complémentaire** | additional sheet || Ergänzungsblatt | ~ **foncier** | page of (in) the land register || Grundbuchblatt | ~ **intercalaire** | interpolated sheet; inset || Einlageblatt; Einlagezettel *m.*

**feuilleton** *m* | feuilleton; literary (scientific) part of a newspaper || Feuilleton *n;* Unterhaltungsteil *m* (literarischer Teil) (wissenschaftlicher Teil) einer Zeitung | **publier un roman en** ~ | to serialize a novel || einen Roman in Fortsetzungen veröffentlichen (erscheinen lassen).

**feuilletoniste** *m* | feuilleton (serial) writer || Feuilletonist *m.*

**fiançailles** *fpl* | engagement; betrothal || Verlöbnis *n;* Verlobung *f* | **anneau (bague) de** ~ | engagement ring || Verlobungsring *m* | **jour des** ~ | day of engagement || Verlobungstag *m* | **rupture de** ~ | breaking-off of an engagement || Aufhebung *f* (Auflösung *f*) einer Verlobung; Entlobung *f* | **rupture de** ~ | breach of promise || Verlöbnisbruch *m;* Bruch des Heiratsversprechens | **pendant les** ~ | during betrothal || im Brautstand *m;* während des Brautstandes.

**fiancé** *m* | fiancé || Verlobter *m;* Bräutigam *m* | **les** ~ **s** | the betrothed *pl* || die Verlobten *mpl.*

**fiancé** *adj* | engaged; engaged to be married; betrothed || verlobt.

**fiancée** *f* | fiancée || Verlobte *f;* Braut *f.*

**fiancer** *v* | **se** ~ **à q.** | to become engaged to sb. || sich mit jdm. verloben.

**fiche** *f* Ⓐ | slip; slip of paper; voucher || Zettel *m;* Schein *m;* Bogen *m* | ~ **de caisse** | cash (sales) slip || Kassenzettel | ~ **de contrôle** | check (control) slip || Kontrollabschnitt *m* | ~ **de paie** | wage slip || Lohnzettel | ~ **de pesage** | weight slip || Wiegezettel; Wiegeschein | ~ **porte-étiquette** | luggage (tie-on) label || Anhängezettel; Anhänger *m.*
★ ~ **anthropométrique** | description of a person; description || Personalbeschreibung *f;* Signalelement *n* | ~ **individuelle** | personal questionnaire || Personalbogen *m* | ~ **policière** | registration form || Registrierungsschein *m.*

**fiche** *f* Ⓑ [carte] | card; ticket || Karte.

**fiche** *f* Ⓒ [carte- ~ ] | index (record) card || Karteikarte *f;* Indexkarte | **classeur de (à)** ~ **s; jeu de** ~ **s** |

**fiche** *f* ⓒ *suite*
card index (catalogue); card-index file ‖ Kartei *f;* Kartothek *f;* Zettelkatalog *m.*

**fiché** *adj* [être noté dans un fichier] | carded; entered in a card index; recorded on an index card ‖ in einer Kartei (auf einer Karteikarte) registriert | **il est un militant** ~ | he's in the card index (he is listed) as a militant ‖ er ist als Aktivist registriert.

**ficher** *v* | to make a record on an index card; to put someone's name down in the card index; to make out a card for sb. ‖ jdn. (jds. Namen) in einer Kartei (auf einer Karteikarte) registrieren.

**fichier** *m* Ⓐ [catalogue sur fiches] | card index; card-index file ‖ Kartei; Kartothek; Zettelkatalog.

**fichier** *m* Ⓑ [classeur] | filing cabinet ‖ Registratur.

**fichier** *m* ⓒ | mailing list ‖ Postliste.

**fictif** *adj* Ⓐ | pro forma ‖ Proforma . . . | **facture ~ ve** | pro forma invoice (account) ‖ Proformarechnung *f.*

**fictif** *adj* Ⓑ | fictitious; sham; bogus ‖ angenommen; fingiert; fiktiv | **acte ~** | bogus (sham) (fictitious) (simulated) transaction ‖ Scheingeschäft *n;* fingiertes Geschäft; verdecktes Rechtsgeschäft | **actif ~** | fictitious assets *pl* ‖ Scheinaktiven *npl;* fiktive Vermögenswerte *mpl* | **compte ~** | fictitious account ‖ Scheinkonto *n* | **dividende ~** | sham dividende ‖ fiktive Dividende *f* | **monnaie ~ ve; numéraire ~** | paper (fiduciary) money (currency) ‖ Papiergeld *n* | **offre ~ ve** | sham offer ‖ Scheinangebot *n* | **prix ~** | fictitious price ‖ fiktiver Preis *m* | **quittance ~ ve** | sham receipt ‖ Scheinquittung *f* | **valeur ~ ve** | fictitious value ‖ fiktiver (angenommener) Wert *m.*

**fiction** *f* | fiction ‖ Fiktion *f* | **~ de droit; ~ de la loi; ~ légale** | fiction of law; legal fiction ‖ Rechtsfiktion; Gesetzesfiktion | **valeur de ~** | fictitious value ‖ angenommener (fiktiver) Wert *m.*

**fictionnaire** *adj* [se fondant sur une fiction légale] | based on a legal fiction ‖ auf eine Rechtsfiktion gestützt.

**fidéicommis** *m* | trust; entail ‖ Fideikommiß *n;* Stiftung *f* | **acte de ~** | trust deed ‖ Stiftungsurkunde *f;* Stiftungsbrief *m* | **~ de famille** | family trust (entail) ‖ Familienfideikommiß | **administrer qch. (tenir qch.) par ~** | to hold sth. in trust ‖ etw. als Fideikommiß besitzen (verwalten) | **faire un ~** | to leave (to make) a trust ‖ ein Fideikommiß einsetzen.

**fidéicommissaire** *adj* | **héritier ~** | feoffee in trust; tenant in tail ‖ Fideikommißerbe *m;* Fideikommißherr *m* | **substitution ~** | appointment as (of a) reversionary heir ‖ Nacherbeinsetzung *f.*

**fidéicommisser** *v* | to make (to leave) a trust ‖ ein Fideikommiß einsetzen.

**fidéjusseur** *m* | surety ‖ Bürge *m.*

**fidéjussion** *f* | surety; security ‖ Bürgschaft *f.*

**fidèle** *adj* Ⓐ [loyal] | faithful; loyal ‖ treu | **rester ~ à sa promesse** | to abide by one's promise ‖ sich an sein Versprechen halten.

**fidèle** *adj* Ⓑ [honnête] | honest; trustworthy ‖ redlich; ehrlich; vertrauenswürdig | **caissier ~** | trustworthy cashier ‖ redlicher Kassier *m.*

**fidèle** *adj* ⓒ [exacte] | accurate ‖ genau | **traduction ~** | accurate (faithful) (close) translation ‖ genaue (richtige) (wortgetreue) Übersetzung *f.*

**fidélité** *f* Ⓐ [loyauté] | fidelity; loyalty ‖ Treue *f* | **serment de ~** | oath of allegiance (of loyalty) ‖ Treueid *m;* Untertaneneid *m* | **~ conjugale** | conjugal faith ‖ eheliche Treue | **devoir ~ et obéissance** | to owe allegiance ‖ Treue und Gehorsam schulden | **vouer ~ et obéissance à q.** | to pledge one's allegiance to sb. ‖ jdm. Treue und Gehorsam schwören.

**fidélité** *f* Ⓑ [honnêteté] | honesty; trustworthiness ‖ Redlichkeit *f;* Ehrlichkeit *f;* Vertrauenswürdigkeit *f.*

**fidélité** *f* ⓒ [exactitude] | accuracy ‖ Genauigkeit *f* | **~ d'une traduction** | accuracy (closeness) of a translation ‖ Genauigkeit einer Übersetzung.

**fiduciaire** *m* | fiduciary; trustee ‖ Treuhänder *m.*

**fiduciaire** *adj* | fiduciary; in trust ‖ fiduziarisch; treuhänderisch | **acte ~** ① | fiduciary transaction ‖ fiduziarisches Rechtsgeschäft *n* | **acte ~** ② | deed of trust; trust deed ‖ Stiftungsurkunde *f;* Stiftungsbrief *m* | **agent ~** | trustee ‖ Treuhänder *m* | **certificat ~** | trust receipt; trustee's certificate ‖ Verwahrschein *m;* Hinterlegungsschein; Depotschein | **circulation ~** | fiduciary currency circulation ‖ Papiergeldumlauf *m* | **héritier ~** | fiduciary heir ‖ treuhänderischer Erbe *m* | **monnaie ~** | fiduciary currency ‖ Papiergeld *n* | **société ~** | trust company; firm of accountants and auditors ‖ Treuhandgesellschaft *f* | **société ~ de contrôle et de révision** | trustees *pl* and auditors *pl* ‖ Treuhand- und Revisionsgesellschaft *f.*

**fiduciairement** *adv* | in trust; held in trust ‖ treuhänderisch; fiduziarisch.

**fief** *m* | fief; fee ‖ Lehen *n;* Lehnsgut *n* | **don en ~** | feoffment; enfeoffment ‖ Belehnung *f.*

**figurer** *v* | to appear ‖ erscheinen | **~ au bilan** | to appear on the balance sheet ‖ in der Bilanz erscheinen | **~ sur la liste** | to appear in the list ‖ auf der Liste stehen.

**fil** *m* | **par ~** | by wire ‖ telegraphisch; drahtlich | **sans ~** | wireless ‖ drahtlos | **phototélégraphie sans ~** | wireless picture telegraphy ‖ drahtlose Bildtelegraphie *f;* Bildfunk *m* | **télégraphie sans ~** | wireless telegraphy; radiotelegraphy ‖ drahtlose Telegraphie *f;* Funkentelegraphie; Radiotelegraphie | **téléphonie sans ~** | wireless telephony; radiophony ‖ drahtlose Telephonie *f;* Radiotelephonie.

**filateur** *m* Ⓐ | spinner; owner of a spinning-mill ‖ Spinnereibesitzer *m.*

**filateur** *m* Ⓑ | shadower; informer ‖ Geheimdetektiv *m.*

**filature** *f* Ⓐ | spinning-mill; spinning-factory ‖ Spinnerei *f.*

**filature** *f* Ⓑ | shadowing [by a detective] ‖ Überwachung *f* [durch einen Geheimdetektiv].

**filiale** *f* Ⓐ [société affiliée] | subsidiary (affiliated) company; subsidiary ‖ Tochtergesellschaft *f*; Filialgesellschaft.

**filiale** *f* Ⓑ [maison succursale] | affiliated firm; branch office; branch ‖ Tochterfirma *f*; Zweigfirma; Zweiggeschäft *n*; Filiale *f* | **~ à l'étranger** | branch (branch office) abroad ‖ Filiale im Ausland; Auslandsfiliale.

**filiale** *f* Ⓒ [succursale de province] | provincial branch ‖ Zweigniederlassung *f* in der Provinz.

**filiation** *f* Ⓐ | descent ‖ Kindschaft *f*; Abstammung *f* | **~ légitime** | legitimate descent ‖ eheliche Abstammung | **~ naturelle** | illegitimate descent ‖ uneheliche Abstammung.

**filiation** *f* Ⓑ [descendance] | line of descent ‖ Abstammungslinie *f* | **en ~ directe** | descending in direct line ‖ in gerader Linie abstammend.

**filière** *f* [ordre de livraison écrit, transmissible par voie d'endos] | negotiable delivery note (order) ‖ durch Indossament übertragbarer Lieferschein *m* | **marché en ~** | connected contract ‖ Abschluß *m*, bei dem der sich ergebende Lieferanspruch durch Indossament übertragbar ist.

**filiériste** *m* | clearing house (settling room) clerk ‖ Beamter *m* (Angestellter *m*) der Clearingstelle.

**filigrane** *m* | watermark ‖ Wasserzeichen *n*.

**fille** *f* Ⓐ | daughter ‖ Tochter *f* | **~ adoptive** | foster daughter ‖ Adoptivtochter *f* | **nom de jeune ~** | maiden name ‖ Mädchenname *m*.

**fille** *f* Ⓑ [personne du sexe féminin] | **~ de boutique** | shop girl (assistant) ‖ Ladenmädchen *n*; Ladenangestellte *f* | **école de ~s** | girls' school ‖ Mädchenschule *f* | **~ d'honneur** | maid of honor ‖ Ehrenjungfrau *f* | **~ de joie; ~ publique; ~ soumise** | prostitute ‖ Prostituierte *f* | **~ mère** | unmarried mother ‖ unverheiratete Mutter *f*; Kindsmutter | **~ de service** | maidservant; servant girl; housemaid ‖ Dienstmädchen *n*; Hausangestellte *f*.

★ **jeune ~** | girl; young woman ‖ junges Mädchen *n*; junge Frau *f* | **vieille ~** | old maid; spinster ‖ alte Jungfer *f* | **rester vieille ~** | to remain single (unmarried) ‖ ledig (unverheiratet) bleiben.

**filleul** *m* Ⓐ | godchild ‖ Patenkind *n*; Göttikind *n* [S].

**filleul** *m* Ⓑ | godson ‖ Patensohn *m*.

**filleule** *f* | god-daughter ‖ Patenkind *n*.

**filou** *m* Ⓐ [escroc] | swindler ‖ Gauner *m*; Schwindler *m* | **société de ~s** | bogus (bubble) company; bogus firm ‖ Schwindelgesellschaft *f*; Schwindelfirma *f*; Schwindelunternehmen *n*.

**filou** *m* Ⓑ [tricheur] | cheat; sharper at cards ‖ Falschspieler *m*.

**filou** *m* Ⓒ [voleur à la tire] | pickpocket ‖ Taschendieb *m*.

**filoutage** *m* Ⓐ [escroquerie] | swindling ‖ Betrügerei *f*; Gaunerei *f*.

**filoutage** *m* Ⓑ [tricherie] | card sharping ‖ Falschspielerei *f*.

**filoutage** *m* Ⓒ [vol à la tire] | pocket-picking ‖ Taschendiebstahl *m*.

**filouter** *v* | **~ q.** | to cheat (to swindle) sb. ‖ jdn. betrügen.

**filouterie** *f* | cheat; swindle; fraud ‖ Gaunerstreich *m*; Betrügerei *f*; Gaunerei *f* | **~ d'aliments; ~ alimentaire** | eating (drinking) without paying ‖ Zechbetrug *m*; Zechprellerei *f*.

**fils** *m* | son ‖ Sohn | **beau-~** ① | son-in-law ‖ Schwiegersohn | **beau-~** ② | stepson ‖ Stiefsohn | **~ adoptif** | foster son ‖ Adoptivsohn | **~ et héritier** | son and heir ‖ Stammhalter | **de père en ~** | from father to son ‖ vom Vater auf den Sohn.

**fin** *f* Ⓐ | end; close; termination ‖ Beendigung *f*; Ende *n* | **en ~ d'année** | at the end of the year ‖ am Jahresende; am Jahresschluß | **à la ~ du compte; en ~ de compte** | in the end ‖ letzten Endes | **~ d'une lettre** | end (conclusion) of a letter ‖ Schluß *m* eines Briefes; Briefschluß | **sauf bonne ~** | under reserve; under the usual reserves ‖ unter Vorbehalt; unter den üblichen Vorbehalten | **mener une affaire à bonne ~** | to bring a matter to a successful conclusion ‖ eine Sache erfolgreich zu Ende führen | **payable ~ courant** | payable at the end of the current month ‖ zahlbar Ende des laufenden Monats | **payable ~ prochain** | payable at the end of next month ‖ zahlbar Ende nächsten Monats | **mettre ~ à qch.** | to put an end to sth.; to bring sth. to an end ‖ etw. zu Ende bringen | **prendre ~** | to come to an end ‖ zu Ende kommen | **le deuxième avant la ~** | the second to the last ‖ der Vorletzte | **le troisième avant la ~** | the third to the last ‖ der Drittletzte.

**fin** *f* Ⓑ | **renvoyer q. des ~s de sa plainte** | to nonsuit sb. ‖ jdn. mit seiner Klage abweisen | **être renvoyé des ~s de sa plainte** | to be dismissed from one's suit; to be nonsuited ‖ mit seiner Klage abgewiesen werden (unterliegen) | **~ de non-recevoir** | plea in bar; plea inviting the court to order that the case is not to be proceeded with; demurrer ‖ prozeßhindernde Einrede *f* | **opposer une ~ de non-recevoir (de non-valoir)** | to enter (to put in) a plea in bar ‖ eine prozeßhindernde Einrede erheben | **les ~s de non-recevoir d'ordre public** | bar to proceeding with a case because the policy of the law so ordains ‖ Gründe (Umstände), welche aus öffentlichen Interessen (aus Allgemeininteresse) einem Prozeß entgegenstehen.

**fin** *f* Ⓒ [but] | aim; purpose; end ‖ Zweck *m* | **aux ~s de débauche** | for immoral purposes ‖ zu unzüchtigen Zwecken | **aux mêmes ~s** | for the same purpose; with the same object ‖ zu dem gleichen Zweck | **à toutes ~s** | for all purposes ‖ für alle Fälle | **en arriver (en venir) à ses ~s** | to reach (to achieve) one's aim; to attain one's end ‖ seinen Zweck erreichen | **aux ~s de faire qch.** | with a view to doing sth. ‖ zu dem Zweck, etw. zu tun | **à seule ~ de faire qch.** | with the sole purpose of doing sth. ‖ zu dem einzigen Zweck; um etw. zu tun | **à ~ de** | for the purpose of ‖ zwecks | **à cette ~** | to this end ‖ zu diesem Zweck.

**finage** *m* | area ‖ Gemarkung *f*.

**final** *adj* Ⓐ | final || endgültig; End ...; Schluß ... | **but** ~ | final aim (purpose) || Endzweck *m* | **clause** ~ **e; disposition** ~ **e** | final clause (provision) || Schlußbestimmung *f* | **compte** ~ ; **facture** ~ **e** | final account (invoice) (statement) || endgültige Abrechnung *f;* Schlußrechnung *f;* Schlußabrechnung | **délai** ~ ; **terme** ~ | final term; deadline || Endtermin *m;* Schlußtermin | **dividende** ~ | final dividend || Schlußdividende *f;* Restdividende | **élection** ~ **e** | final election || Schlußwahl *f* | **examen** ~ | final examination || Schlußprüfung *f;* Abschlußprüfung | **note** ~ **e; remarque** ~ **e** | final (concluding) remark || Schlußbemerkung *f* | **protocole** ~ | final protocol || Schlußprotokoll *n* | **répartition** ~ **e** | final distribution || Schlußverteilung *f* | **vote** ~ | final vote || Schlußabstimmung *f*.
**final** *adj* Ⓑ | ultimate || schließlich.
**finalité** *f* Ⓐ [caractère définitif] | finality || Endgültigkeit *f;* [das] Endgültige.
**finalité** *f* Ⓑ [but] | **les** ~ **s politiques** | the political objectives || die politischen Ziele *npl* (Zielsetzungen *fpl* ) | **aides à** ~ **régionale** | regional aid || regionale Beihilfen.
**finance** *f* Ⓐ [argent] | ready money; cash || bares Geld *n;* Bargeld; Barschaft *f* | **effet de** ~ | financial bill || Finanzwechsel *m* | **être court de** ~ | to be short of cash || knapp an Bargeld sein | **être mal dans ses** ~ **s** | to be in financial difficulties || in finanzieller Notlage (Bedrängnis) sein | **moyennant** ~ | against cash; cash down || gegen bar; gegen Barzahlung | **besoins nets en** ~ **publics** | public sector borrowing requirement || Kreditbedarf der öffentlichen Hand.
**finance** *f* Ⓑ [ensemble des financiers] | **banque et** ~ **s** | banking and finance || Bank- und Finanzwesen *n* | **le monde de la** ~ | the financial world (circles) || Finanzwelt *f;* Finanzkreise *mpl* | **syndicat de** ~ | financial syndicate (group); group of financiers; finance syndicate || Finanzkonsortium *n;* Finanzgruppe *f* | **la haute** ~ | the world of high finance || die Hochfinanz.
**finance** *f* Ⓒ [profession des financiers] | **homme de** ~ | capitalist; financial (moneyed) man; financier || Geldmann *m;* Finanzmann; Kapitalist *m* | **magnat de la** ~ | financial magnate || Finanzmagnat *m.*
**finance** *f* Ⓓ | **assainissement des** ~ **s** | financial rehabilitation; improvement of the financial situation; restoration of a sound financial situation || Sanierung *f* | **compagnie (société) de** ~ | financing (financial) company || Finanzgesellschaft *f* | **bonne** ~ ; ~ **sérieuse** | sound finance || gesunde Finanzgebahrung *f* | **des** ~ **s bouleversées (embrouillées) (irrégulières)** | finances in disorder (in confusion) || zerrüttete Finanzen *fpl* | **entrer dans la** ~ | to go into (in for) finance || anfangen, sich mit Finanztransaktionen zu befassen.
**financement** *m* | financing || Finanzierung *f* | ~ **en commun;** ~ **commun** | joint (common) financing || gemeinsame Finanzierung | **compagnie (société)** **de** ~ | financing (finance) company || Finanzierungsgesellschaft *f* | ~ **des constructions;** ~ **(de la construction** | financing of construction work || Baufinanzierung | ~ **des exportations** | finance for (financing of) exports || Exportfinanzierung | ~ **des investissements** | investment finance (financing) || Investitionsfinanzierung *f* | **les moyens de** ~ | the sources of finance (of funds) || die Finanzquellen *fpl* | ~ **d'origine nationale** | funds from national sources || Finanzmittel *npl* aus nationalen (inländischen) (einheimischen) Quellen | **problème du** ~ | problem of financing || Finanzierungsproblem *n.*
**financer** *v* | ~ **q.** | to finance sb. (sb.'s enterprise) || jdn. finanzieren; jds. Unternehmen finanzieren.
**finances** *fpl* [deniers publics; ~ publiques] | finances; finances of the state || Finanzen *fpl;* Staatsfinanzen | **administration des** ~ ① | fiscal administration (authorities); fisc || Finanzbehörden *fpl;* Finanzverwaltung *f;* Fiskus *m* | **administration des** ~ ② | board of revenues (of finances); finance (revenue) department || Finanzdirektion *f;* Finanzdepartement *n* | **comité (commission) des** ~ | finance committee; financial commission (committee) || Finanzkomitee *n*; Finanzausschuß *m;* Finanzkommission *f* | **contrôlement des** ~ | financial control || Aufsicht *f* über die Finanzen; Finanzaufsicht | **état des** ~ | financial statement; statement of finances || Finanzbericht *m;* Finanzausweis *m* | **expert de** ~ | financial expert; expert in financial matters || Finanzsachverständiger *m* | **loi de** ~ | financial law (act); finance act; money bill (act) || Finanzgesetz *n* | **ministère des** ~ | ministry of finance || Finanzministerium *n* | **ministre des** ~ | minister of finance || Finanzminister *m* | **receveur central des** ~ | central tax office || Zentralsteueramt *n.*
**financiel** *adj* | financial || finanziell.
**financier** *m* | financier; financial man || Geldmann *m;* Finanzmann | ~ **véreux** | shady financier || Finanzierungsschwindler *m.*
**financier** *adj* | financial; monetary; pecuniary | finanziell; Finanz ...; Geld ...; geldlich | **actions** ~ **ères** | ordinary shares || Stammaktien *fpl* | **année** ~ **ère; exercice** ~ | financial (fiscal) (business) year || Finanzjahr *n;* Rechnungsjahr; Geschäftsjahr | **aide** ~ **ère; appui** ~ | financial support (assistance); pecuniary aid (assistance) || finanzielle Hilfe *f* (Unterstützung *f* ); Geldhilfe; Finanzhilfe | **l'aristocratie** ~ **ère** | the aristocracy of finance || die Geldaristokratie; die Finanzaristokratie | **attaché** ~ | financial attaché || Finanzattaché *m* | **besoin(s)** ~ **s** | want of money; demand for capital (for finance) || Geldbedarf *m;* Kapitalbedarf; Finanzbedarf | **blocus** ~ | financial blockade || Finanzblockade *f* | **bulletin** ~ | market (money market) report (intelligence); financial newspaper (news *pl*) || Kursbericht *m;* Börsenbericht; Börsennachrichten *fpl;* Börsenzeitung *f* | **centre** ~ | center of finance || Finanzzentrum *n* | **charges**

~ ères | financing expenses ‖ Finanzierungskosten *pl* | comité ~ ; commission ~ ère | finance committee; financial committee (commission) ‖ Finanzausschuß *m;* Finanzkomitee *n;* Finanzkommission *f.*
★ compagnie ~ ère ; société ~ ère | finance (financing) company ‖ Kapitalgesellschaft *f;* Finanz(ierungs)gesellschaft | comptabilité ~ ère | financial accounting (bookkeeping) ‖ Finanzbuchführung *f* | conseiller ~ | financial adviser ‖ Finanzberater *m;* Finanzbeirat *m* | considérations (questions) ~ ères | financial concerns (matters) (questions); questions of finance ‖ Finanzsachen *fpl;* Finanzfragen *fpl;* finanzielle Fragen | crise ~ ère | financial (monetary) crisis ‖ Finanzkrise *f;* Geldkrise | démarcheur ~ | agent of a financing company (of a loan society) ‖ Außenbeamter *m* eines Kreditinstituts | embarras ~ s | financial (pecuniary) difficulties ‖ finanzielle Schwierigkeiten *fpl;* Geldschwierigkeiten; Finanzschwierigkeiten | se mettre dans l'embarras ~ | to jeopardize one's finances (one's financial situation) ‖ seine Finanzlage gefährden | se trouver dans l'embarras ~ | to be in financial difficulties ‖ in finanzieller Notlage (Bedrängnis) sein | établissement ~ | financial establishment (institution) ‖ Geldinstitut *n;* Finanzinstitut | bonne gestion ~ ère | sound financial management ‖ seriöse und wirtschaftliche Geschäftsführung *f* | groupe ~ ①; syndicat ~ ①; consortium ~ | group of financiers; financial consortium ‖ Finanzgruppe *f;* Finanzkonsortium *n* | groupe ~ ②; syndicat ~ ② | group of bankers (of banks); syndicate of bankers; financial syndicate ‖ Bankengruppe *f;* Bankenkonsortium *n;* Bankensyndikat *n* | institutions ~ es | financial institutions ‖ Finanzinstitute *fpl;* Geldinstitute | intermédiaire ~ | financial intermediary ‖ Finanzierungsinstitut *n* | intermédiation ~ e | financial intermediation ‖ Finanzierungsvermittlung *f* | marché ~ ① | money (capital) market ‖ Geldmarkt *m;* Kapitalmarkt | marché ~ ② | stock market ‖ Effektenbörse *f* | monde ~ | financial world (circles *pl*) ‖ Finanzwelt *f;* Finanzkreise *mpl* | monopole ~ | financial monopoly ‖ Finanzmonopol *n* | opérations (transactions) ~ ères | financial transactions (operations) ‖ Geldgeschäfte *npl;* Finanzgeschäfte *npl;* Finanztransaktionen *fpl;* Finanzoperationen *fpl.*
★ participation ~ ère | financial participation ‖ finanzielle Beteiligung *f* | place ~ ère ; centre ~ | financial centre (center) ‖ Finanzplatz *m;* Finanzzentrum *n* | plan ~ ; programme ~ | financial program (scheme) ‖ Finanzprogramm *n;* Finanzierungsplan *m* | plan ~ | budget; money-bill; estimate of expenditure ‖ Haushaltplan *m;* Etat *m;* Finanzanschlag *m* | politique ~ ère | finance (financial) policy ‖ Finanzpolitik *f* | potentiel *f* ; puissance ~ ère | financial power (capacity) ‖ Finanzkraft *f;* Finanzmacht *f* | redressement ~ | financial rehabilitation ‖ Sanierung *f* | réorganisation ~ ère | financial reconstruction ‖ finanzieller Neuaufbau *m* | ressources ~ ères | financial resources ‖ finanzielle Hilfsquellen *fpl* | situation ~ ère | financial position (situation) ‖ Finanzlage *f;* finanzielle Lage | la situation ~ ère | the financial circumstances ‖ die finanziellen Verhältnisse *npl;* die Vermögensverhältnisse | situation ~ ère solide | sound financial situation ‖ gesunde Finanzlage *f* | soutien ~ ① | financial support (backing) ‖ finanzielle Hilfe *f* (Unterstützung *f*) | soutien ~ ② | financial background ‖ finanzieller Rückhalt *m;* finanzielle Rückendeckung *f* | système ~ | financial system ‖ Finanzwirtschaft *f;* Finanzsystem *n* | tâches ~ s | financial duties (tasks) ‖ Finanzierungsaufgaben *fpl.*
fini *adj* | produits ~ s | finished (manufactured) products (articles) (goods); manufactures *pl* ‖ Fertigprodukte *npl;* Fertigwaren *fpl;* Fertigfabrikate *npl;* Gewerbeerzeugnisse *npl;* Industrieprodukte.
finissage *m* | finishing ‖ Fertigstellung *f;* Verarbeitung *f.*
firme *f* Ⓐ [maison] | firm; business firm (house); trading company ‖ Firma *f;* Handelsfirma *f;* Geschäftshaus *n;* Handelshaus.
firme *f* Ⓑ [raison; nom de la ~] | firm; style (name) of the firm; firm name; business (trade) name ‖ Firma *f;* Firmenname *m;* Firmenbezeichnung *f;* Handelsfirma *f;* Firmenbezeichnung *f;* Handelsfirma; Geschäftsfirma.
fisc *m* Ⓐ | le ~ ; le ~ de l'Etat | the Treasury; the Exchequer ‖ der Fiskus; der Staatsfiskus; die Staatskasse | les agents du ~ | the revenue officials (agents) ‖ die Finanzbeamten *mpl;* die Steuerbeamten.
fisc *m* Ⓑ [les autorités fiscales] | le ~ | the revenue (fiscal) authorities; the Inland Revenue; the Commissioners of Inland Revenue ‖ die Finanzbehörden *fpl;* die Steuerbehörden; die Finanzverwaltung *f.*
fiscal *adj* | fiscal ‖ steuerlich; fiskalisch | administration ~ e ① | fiscal administration; administration of taxes ‖ Steuerverwaltung *f;* Finanzverwaltung | administration ~ e ② | fiscal authorities; fisc ‖ Finanzbehörden *fpl;* Steuerbehörden; Fiskus *m* | allégements ~ aux | tax (fiscal) concessions ‖ Steuererleichterungen *fpl* | amende ~ e | fiscal (tax) penalty ‖ Steuerstrafe *f;* Fiskalstrafe *f* | amnistie ~ e | fiscal amnesty ‖ Steueramnestie *f* | année ~ e; exercice ~ | fiscal (accounting) (financial) (tax) year ‖ Steuerjahr *n;* Fiskaljahr; Geschäftsjahr | autorité ~ e | fiscal (tax) authority ‖ Finanzbehörde *f;* Steuerbehörde | dans un but ~ | for purposes of revenue | aus fiskalischen Gründen | capacité ~ e | taxable capacity ‖ Steuerkraft *f;* Steuerkapazität *f* | les charges ~ es | the burden of taxation; the tax burden ‖ die Steuerlasten *fpl;* die steuerlichen Belastungen *fpl* | la charge ~ e moyenne | the average tax burden ‖ die durchschnittliche Steuerbelastung *f* | comptabilité ~ e | tax accounting ‖ Steuerbuchhaltung *f* | conseiller ~ | tax adviser (consultant) [GB]; tax counselor

**fiscal** *adj, suite*
[USA] ‖ Steuerberater *m* | **déductions** ~ **es** | tax allowances ‖ Steuerfreibeträge *mpl* | **délit** ~ | revenue (fiscal) offense ‖ Steuervergehen *n* | **le domicile** ~ | the fiscal domicile ‖ der Steuerwohnsitz; das steuerliche Domizil | **dossier** ~ | tax file(s) ‖ Steuerakt(en) *mpl* | **droit** ~ | revenue (government) duty ‖ staatliche Abgabe *f;* Staatsgebühr *f* | **droits** ~ **aux** ① | state dues ‖ Staatsabgaben *fpl* | **droits** ~ **aux** ② | customs and excise duties ‖ Verbrauchssteuern *fpl* und Zölle *mpl* | **évaluation** ~ **e** | appraisal (estimate) for taxation ‖ Steuereinschätzung *f* | **évasion** ~ **e** ① | evasion of tax; tax evasion (fraud) ‖ Steuerhinterziehung *f;* Steuerbetrug *m* | **évasion** ~ **e** ② | evasion of duty (of duties) (of custom duties) ‖ Zollhinterziehung *f* | **examen** ~ | tax inspection; fiscal examination ‖ Steuerprüfung *f;* steuerliche Prüfung; Steuerrevision *f* | **immunité** ~ **e** | exemption from taxation (from taxes); tax exemption ‖ Steuerbefreiung *f;* Steuerfreiheit *f* | **justice** ~ **e** | equality in fiscal matters ‖ Steuergerechtigkeit *f* | **loi** ~ **e** | fiscal (tax) law ‖ Steuergesetz *n;* Finanzgesetz | **la législation** ~ **e; les lois** ~ **es** | the tax legislation; the legislation on taxation; the revenue laws ‖ die Steuergesetzgebung *f;* die Steuergesetze *npl* | **monopole** ~ | fiscal monopoly ‖ fiskalisches Monopol *n* | **paradis** ~ | tax haven ‖ Steueroase *f;* Steuerparadies *n* | **pénalité** ~ **e** | fiscal penalty ‖ Steuerstrafe *f;* Fiskalstrafe | **politique** ~ **e** | fiscal policy ‖ Steuerpolitik *f;* Finanzpolitik *f* | **pouvoir** ~ | right to levy taxes ‖ Besteuerungsrecht *n* | **puissance** ~ **e** ① | taxable (taxing) capacity ‖ steuerliche Belastungsfähigkeit *f* | **puissance** ~ **e** ② | treasury rating [d'un moteur] ‖ Steuerleistung *f* [eines Motors] | **recettes** ~ **es; revenu** ~ | tax receipts; tax revenue (yield); revenue from taxation; inland (internal) revenue; yield of taxes ‖ Steuereinnahmen *fpl;* Steuerertrag *m;* Steueraufkommen *n;* steuerliche Einkünfte *fpl* | **réforme** ~ **e** | tax revision (reform) ‖ Steuerreform *f* | **ressources** ~ **es de l'Etat** | financial resources of the state ‖ steuerliche Einnahmequellen *fpl* des Staates | **souveraineté** ~ **e** | taxing power ‖ Steuerhoheit *f* | **système** ~ | tax (taxation) system ‖ Besteuerungssystem *n;* Steuersystem | **timbre** ~ ; **vignette** ~ **e** | tax (revenue) stamp; licence tag ‖ Steuermarke *f;* Steuerzeichen *n*.

**fiscalement** *adv* | fiscally ‖ fiskalisch.

**fiscalité** *f* Ⓐ | fiscal (financial) system (matters) ‖ Finanzwesen *n;* Steuerwesen.

**fiscalité** *f* Ⓑ | fiscal red tape ‖ Bürokratismus *m* der Finanzbehörden.

**fixation** *f* | fixing ‖ Bestimmung *f;* Festsetzung *f* | ~ **d'une date;** ~ **d'un jour** | fixing (setting) of a date (of a day); appointment of a date ‖ Festsetzung (Bestimmung) eines Termins (eines Tages) | **droit de** ~ | right to fix (to determine) ‖ Bestimmungsrecht *n* | ~ **des frais** | assessment (taxing) of the costs ‖ Kostenfestsetzung | ~ **des impôts** | assessment of taxes ‖ Erhebung *f* (Veranlagung *f*) der Steuern | ~ **des indemnités** | determination of compensation ‖ Festsetzung einer Entschädigung | ~ **de frontières;** ~ **des limites** | fixing (fixation) of boundaries ‖ Grenzfestsetzung; Grenzfestlegung | ~ **de la peine** | fixing of the penalty ‖ Festsetzung (Zumessung *f*) der Strafe | ~ **des peines (des punitions)** | meting out punishment ‖ Strafzumessung *f* | ~ **d'un prix;** ~ **des prix** | fixing a price (of prices); price fixing ‖ Bestimmung (Festsetzung) eines Preises (der Preise); Preisfestsetzung; Preisbestimmung | ~ **d'une somme** | appointment (fixing) of a sum ‖ Festsetzung einer Summe (eines Betrages).

**fixe** *m* | fixed (regular) salary ‖ festes Gehalt *n;* Festgehalt; Fixum *n*.

**fixe** *adj* | fixed; firm ‖ fest; fix | **agent** ~ | regular agent ‖ ständiger Vertreter *m* | **agent** ~ | local agent ‖ ortsansässiger Vertreter *m;* Platzvertreter | **allocation** ~ **; traitement** ~ | fixed allowance | feste Vergütung *f;* Fixum *n* | **amortissement** ~ | fixed depreciation ‖ feststehender Abschreibungssatz *m* | **capital** ~ **; capitaux** ~ **s** | invested (fixed) capital; capital (money) invested; fixed (permanent) assets; investment ‖ Anlagekapital *n;* Anlagevermögen *n;* angelegtes Kapital; angelegte Gelder *npl* | **change** ~ | fixed rate (rate of exchange) ‖ fester (festgesetzter) Kurs *m* (Umrechnungskurs) | **dépôt à échéance** ~ **(à terme** ~ **)** | deposit for a fixed period; fixed deposit ‖ Einlage *f* auf Depositenkonto (auf feste Kündigung); Depositeneinlage | **droit** ~ | fixed rate (duty) ‖ feste Gebühr *f* | **frais** ~ **s** | fixed (general) charges (expenses); general expense ‖ Generalunkosten *pl;* allgemeine Unkosten | **matériel** ~ | fixed plant (assets) ‖ Betriebsanlage(n) *fpl;* Produktionsanlage(n) | **matériel** ~ | permanent way ‖ Bahnkörper *m* | **prix** ~ | fixed price ‖ fester Preis *m* | **à prix** ~ | at fixed prices (terms) ‖ zu festem Preis | **résidence** ~ | permanent residence ‖ ständiger (fester) Wohnsitz *m* | **salaire** ~ **; traitements** ~ **s** | fixed (regular) salary ‖ festes Gehalt *n;* Festgehalt.
★ **revenu** ~ | fixed (regular) income ‖ festes Einkommen *n* | **à revenu** ~ | fixed-yield; fixed-interest ‖ festverzinslich | **revenus** ~ **s** | income from fixed investments (from securities) (from bonds) ‖ Einkommen *n* aus Anlagevermögen (aus festverzinslichen Wertpapieren) (aus Pfandbriefen) | **placement à revenu** ~ | fixed-yield investment ‖ Anlage *f* in festverzinslichen Werten; festverzinsliche Anlage | **valeurs à revenu** ~ | fixed-yield (fixed-interest) securities ‖ festverzinsliche Werte *mpl*.

**fixé** *adj* | fixed; set ‖ festgesetzt | **dans le délai** ~ | within the agreed period ‖ innerhalb der vereinbarten Frist | **dans des délais** ~ **s** | within the prescribed time limits ‖ innerhalb der festgesetzten Fristen | **à l'heure** ~ **e** | at the appointed (fixed) (set) time (hour) ‖ zur vereinbarten (bestimmten) (festgesetzten) Stunde (Zeit); zum vereinbarten Zeitpunkt | **au jour** ~ | on the fixed (appointed)

day (date) || an dem bestimmten (festgesetzten) Tag (Termin) | **une somme ~ e** | a given (determined) sum (amount) || eine bestimmte Summe; ein bestimmter Betrag.

**fixer** v Ⓐ | to fix; to determine || festsetzen; bestimmen | **~ son attention sur qch.** | to fix (to turn) one's attention on sth. || seine Aufmerksamkeit auf etw. richten | **~ le budget** | to prepare the estimates pl || den Etat (den Staatshaushalt) aufstellen | **~ son choix** | to make (to take) one's choice || seine Wahl treffen | **~ des conditions** | to lay down (to fix) conditions; to stipulate terms || Bedingungen festlegen | **~ un délai** | to fix a term (a period) (a time limit) || eine Frist bestimmen (setzen) | **~ les dommages-intérêts (les dommages et intérêts) (le montant des dommages et intérêts)** | to assess the damages (the amount of the damages) || den Schadensersatzbetrag (die Höhe des Schadensersatzes feststellen | **~ un impôt** | to assess a tax || eine Steuer festsetzen | **~ une indemnité** | to fix an indemnity || eine Entschädigung festsetzen | **~ un jour** | to appoint (to set) (to fix) a day (a date) || einen Tag festsetzen (festlegen) (bestimmen) (vereinbaren) | **~ un jour pour les débats** | to fix a hearing (a day of hearing) (a day for the hearing) || einen Verhandlungstermin anberaumen | **~ une limite** | to fix (to set) a limit; to limit || ein Limit setzen (festsetzen); limitieren | **~ la peine** ① | to fix (to determine) the penalty || die Strafe festsetzen | **~ la peine** ② | to mete out punishment || Strafe zumessen | **~ un prix** | to fix a price || einen Preis festsetzen (bestimmen) | **~ des règles** | to determine rules || Regeln festlegen | **~ un rendez-vous avec q.** | to make an appointment with sb. || mit jdm. eine Verabredung treffen; sich mit jdm. verabreden | **~ un salaire** | to appoint a salary || ein Gehalt ausmachen (vereinbaren) | **~ une séance** | to appoint a hearing (a meeting); to fix a meeting || einen Termin (eine Sitzung) anberaumen (ansetzen) | **~ la valeur de qch.** | to fix (to assess) the value of sth. || den Wert von etw. bestimmen (festsetzen).

**fixer** v Ⓑ [établir] | **se ~** | to settle; to establish os. || sich niederlassen.

**flagrance** f | flagrancy; enormity || Ungeheuerlichkeit f.

**flagrant** adj Ⓐ | flagrant || kraß | **inégalité ~ e** | gross disproportion || auffälliges (krasses) Mißverhältnis n | **injustice ~ e** | blatant (crying) (gross) injustice; flagrant piece of injustice || schreiendes (krasses) Unrecht n; schreiende Ungerechtigkeit f.

**flagrant** adj Ⓑ | **en ~ délit** | in the act; red-handed || auf frischer Tat; bei Ausübung der Tat | **prendre q. en ~ délit** | to apprehend sb. in the act of committing an offense (a crime) || jdn. auf frischer Tat (bei Begehung einer Straftat) ergreifen (festnehmen) | **être arrêté (pris) en ~ délit** | to be apprehended in the act || auf frischer Tat ergriffen werden | **être surpris en ~ délit** | to be taken in the act; to be caught red-handed || auf frischer Tat überrascht (ertappt) (betroffen) werden.

**flambée** f | **~ des cours** | sudden rise (increase) in rates || plötzlicher Kursanstieg; Kursstoß m | **~ de la demande** | sudden (abrupt) rise in demand; upsurge of demand || plötzliche Nachfragebelebung; Nachfragestoß | **~ des prix** | sudden rise (escalation) of prices || Preishochschnellen n; plötzlicher Preisanstieg.

**fléchir** v | to sag; to drop; to fall; to weaken || abschwächen; fallen; nachgeben.

**fléchissement** m | **~ de la conjoncture** | falling-off of (fall in) (drop in) (weakening of) economic activity || Konjunkturabschwächung f; Konjunkturabschwung m; Konjunkturrücklauf m | **~ des cours** | decline in (drop in) (falling-off of) rates || Kursabschwächung f; Kurseinbruch m; Kursrückgang m | **~ des prix** | drop (decline) in prices || Preiseinbruch m; Preisrückgang m.

**flot** m | **à ~** | afloat || schwimmend; flott | **choses de ~ et de mer** | flotsam and jetsam || Strandgut n; Strandgüter npl; Schiffbruchsgüter | **mise (remise) à ~** | refloating || Wiederflottmachen n | **être à ~** | to be afloat || Wiederflottmachen n | **être à ~** | to float; to float sein; schwimmen | **maintenir un navire à ~** | to keep a ship afloat || ein Schiff flott halten | **se maintenir à ~** | to keep afloat || sich über Wasser halten | **mettre un navire à ~** | to set a ship afloat || ein Schiff flottmachen | **remettre un navire à ~** | to set (to get) a ship afloat again; to refloat a ship || ein Schiff wieder flottmachen | **rester à ~** | to remain afloat || über Wasser bleiben.

**flottable** adj | navigable for rafts || flößbar.

**flottage** m Ⓐ | rafting || Flößerei f.

**flottage** m Ⓑ [droit de ~] | right to float rafts; right of rafting || Flößereirecht n.

**flottaison** f [ligne de ~] | water mark || Wasserlinie f | **~ en charge** | load line || Ladelinie f | **~ lège** | light watermark || Wasserlinie bei Leergang.

**flottant** adj Ⓐ | afloat || schwimmend | **cargaison ~ e** | cargo afloat || schwimmende Ladung f.

**flottant** adj Ⓑ | floating || schwebend | **capitaux ~ s** | circulating (floating) capital (funds) (assets) || umlaufendes Vermögen n (Kapital n); Umlaufsvermögen; Umlaufskapital | **cours ~** | fluctuating rate || schwankender Kurs m | **dette ~ e** | floating debt || schwebende (nicht fundierte) Schuld f | **police ~ e** | floating policy || offene Police f | **taux de change ~** | floating exchange rates || schwankende Wechselkurse mpl | **taux d'intérêt ~** | floating interest rate || schwankender Zinssatz | **émission à taux ~** | floating rate issue || Emission zu schwankendem Zinssatz.

**flotte** f | fleet; navy || Flotte f; Marine f | **~ de commerce; ~ marchande** | merchant (mercantile) (commercial) fleet (marine) || Handelsflotte; Handelsmarine; Kauffahrteiflotte | **~ aérienne** | air fleet || Luftflotte.

**flottement** m; **~ des monnaies** | currency floating || Floaten der Währungen | **~ concerté (conjoint)** |

**flottement** *m, suite*
joint (block) floating || Blockfloating *n;* gemeinsames Floaten; Gruppenfloating | ~ **généralisé** | generalized floating || allgemeines Floaten | ~ **impur** | dirty floating || schmutziges Floaten | ~ **pur** | clean floating || reines (freies) Floaten.
**flotter** *v* | to float || floaten | **laisser** ~ **une monnaie** | to allow a currency to float || den Kurs einer Währung freigeben (floaten lassen) | **laisser** ~ **à la hausse** | to allow to float upwards || aufwärts (nach oben) floaten lassen.
**fluctuant** *adj* | fluctuating || schwankend.
**fluctuation** *f* | fluctuation || Schwankung *f;* Schwanken *n* | ~ **s des changes** | exchange fluctuations || Kursschwankungen *fpl* | ~ **s des cours** | fluctuations in the rates of exchange || Schwankungen *fpl* der Devisenkurse | ~ **s du marché** | market fluctuations || Marktschwankungen | ~ **s de la monnaie** | currency fluctuations || Währungsschwankungen | ~ **s des prix** | fluctuation of prices; price fluctuations || Preisschwankungen.
**fluctuer** *v* | to fluctuate || schwanken.
**fluvial** *adj* | **connaissance** ~ | river bill of lading || Flußkonnossement *n;* Flußladeschein *m* | **navigation** ~ **e** | river (inland) navigation || Flußschiffahrt *f;* Stromschiffahrt | **compagnie de navigation** ~ **e** | river navigation company || Flußschiffahrtsgesellschaft *f;* Stromschiffahrtsgesellschaft | **droits de navigation** ~ **e** | river dues || Flußzölle *mpl;* Stromzölle | **pêche** ~ **e** | river fishing || Flußfischerei *f* | **police** ~ **e** | river police || Strompolizei *f;* Wasserpolizei | **port** ~ | river port (harbour) || Flußhafen *m;* Binnenhafen | **trafic** ~ | river traffic || Flußverkehr *m* | **transport** ~ | river transport; carriage by water; water carriage (transport) || Flußtransport *m;* Wassertransport; Transport (Beförderung *f*) auf dem Wasserwege | **voie** ~ **e** | waterway || Wasserweg *m*.
**foi** *f* Ⓐ [croyance] | faith; religious faith; belief || Glaube *m;* Bekenntnis *n;* Religion *f* | **confession de** ~ | confession of faith || Glaubensbekenntnis *n* | **la** ~ **chrétienne** | the Christian faith || der christliche Glaube | **changer de** ~ | to change one's faith || seinen Glauben wechseln | **renoncer à sa** ~ | to renounce one's faith || seinen Glauben aufgeben.
**foi** *f* Ⓑ [confiance] | faith; trust; confidence || Glaube *m;* Vertrauen *n* | **renseignements dignes de** ~ | reliable news *pl* | zuverlässige Nachrichten *fpl* | **prêter** ~ **à une revendication** | to admit a claim || einen Anspruch zugeben (einräumen) | **texte qui fait** ~ | authentic text || der maßgebende (authentische) Text | «**chacun de ces textes faisant également** ~» | «these texts being all equally authentic» | «jeder Wortlaut ist gleichermaßen verbindlich».
★ **bonne** ~ | good faith || guter Glaube | **de bonne** ~ | in good faith; in all good faith; bona fide || in gutem Glauben; gutgläubig | **acheteur (acquéreur) de bonne** ~ | purchaser in good faith; bona fide purchaser || gutgläubiger Erwerber *m* (Käufer *m*) | **acquisition de bonne** ~ | acquisition in good faith; innocent purchase || gutgläubiger Erwerb *m;* Erwerb in gutem Glauben | **digne de** ~ ① | worthy of credence (of belief); trustworthy || glaubwürdig | **digne de** ~ ② | credible || glaubhaft | **pas digne de** ~ | unworthy of belief || unglaubwürdig.
★ **mauvaise** ~ ① | bad faith || schlechter (böser) Glaube | **mauvaise** ~ ② | dishonesty || Unehrlichkeit *f* | **de mauvaise** ~ | in bad faith; mala fide || schlechtgläubig; bösgläubig; in bösem Glauben | **acheteur (acquéreur) de mauvaise** ~ | purchaser in bad faith; mala fide purchaser || bösgläubiger (schlechtgläubiger) Erwerber *m* (Käufer *m*).
★ **ajouter (attacher)** ~ **à qch.** | to attach (to give) faith to sth.; to believe sth. || einer Sache Glauben schenken; etw. glauben | **avoir** ~ **en q.** | to have faith in sb. || in jdn. (zu jdm.) Vertrauen haben | **faire** ~ | to be authentic || maßgebend sein; authentisch sein | **faire pleine** ~ | to be absolute proof || vollen Beweis begründen (darstellen) | **faire** ~ **de qch.** | to be evidence (proof) of sth.; to prove sth. || Beweis für etw. sein; etw. beweisen | **en** ~ **de quoi** | in witness (faith) (testimony) whereof || urkundlich dessen; zu Urkunde dessen; zur Beglaubigung dessen.
**foi** *f* Ⓒ | faith || Treuepflicht *f;* Treue *f* | **manque (violation) de** ~ | breach of faith (of trust); faithlessness || Treubruch *m;* Vertrauensbruch; Treulosigkeit *f* | ~ **du serment;** ~ **jurée** | state of being bound by oath || Eidespflicht [VIDE: **serment** *m*].
★ ~ **conjugale** | conjugal faith || eheliche Treue | **digne de** ~ ① | trustworthy || vertrauenswürdig | **digne de** ~ ② | reliable || zuverlässig.
★ **engager sa** ~ | to give (to pledge) one's faith || sein Versprechen (sein Wort) geben | **manquer à sa** ~ | to break (to violate) one's faith || sein Versprechen (sein Wort) brechen | **manquer de** ~ **à q.** | to break faith with sb. || jds. Vertrauen mißbrauchen (täuschen).
**foire** *f* | fair || Messe *f;* Markt *m;* Jahrmarkt *m* | ~ **d'automne** | autumn fair || Herbstmesse | ~ **d'échantillons** | samples fair || Mustermesse | ~ **de printemps** | spring fair || Frühjahrsmesse | **exposer à la** ~ | to exhibit at the fair || auf der Messe ausstellen; die Messe beschicken (beziehen) | **visiter la** ~ | to attend (to visit) the fair || die Messe besuchen.
—-**exposition** *f* | exposition; exhibition || Ausstellung *f*.
**folio** *m* | folio; page || Blatt *n;* Seite *f;* Folio *n*.
**foliotage** *m* | paging; pagination || Paginieren *n;* Paginierung *f*.
**folioter** *v* | to page; to paginate || mit Seitenzahlen versehen; paginieren.
**fomentateur** *m* | ~ **de troubles** | agitator; instigator; fomentor || Aufwiegler *m*.
**fomentation** *f* | ~ **de la discorde** | fomentation of discord || Stiften *n* von Unruhe (von Zwietracht) | ~ **de guerres intestines** | fomentation of civil war || Aufwieglung *f* zum Bürgerkrieg | ~ **de troubles** | stirring up of troubles || Unruhestiften *n*.

**fomenter** *v* | ~ **la discorde** | to foment discord || Unruhe (Zwietracht) stiften | ~ **une sédition** | to stir up sedition || zu einem Aufstand (Aufruhr) aufwiegeln | ~ **des troubles** | to stir up strife || Unruhe schüren.

**foncier** *adj* | land...; ground...; landed || Grund...; Boden... | **les actes** ~ **s** | the land register || die Grundakten *fpl;* das Grundbuch | **administrateur** ~ | land agent || Grundstücksverwalter *m* | **agence** ~ **ère** | estate (real estate) (land) agency || Immobilienbüro *n;* Liegenschaftsagentur *f* | **améliorations** ~ **ères** | amelioration of the soil || Bodenverbesserungen *fpl;* Ameliorationen *fpl* | **biens** ~ **s** ① | fixed property; realty || Grundeigentum *n;* Grundvermögen *n;* unbewegliches Vermögen | **biens** ~ **s** ② | real (real estate) (landed) property; real estates *pl* || Liegenschaften *fpl;* Immobilien *npl* | **spéculateur sur les biens** ~ **s** | speculator in land (in landed property); land jobber || Grundstücksspekulant *m;* Bodenspekulant | **spéculation sur les biens** ~ **s; spéculation** ~ **ère** | speculation in landed property (in real estate); land jobbing (speculation) || Grundstücksspekulation *f;* Bodenspekulation | **cédule** ~ **ère** | certificate of a land charge || Grundschuldbrief *m* | **contribuable** ~ | ratepayer || Grundsteuerpflichtiger *m* | **contribution** ~ **ère** | land tax; rate || Grundsteuer *f;* Umlage *f* | **contribution** ~ **ère; cote** ~ **ère** | assessment (taxation) on landed property || Veranlagung *f* zur Grundsteuer; Grundsteuerveranlagung [VIDE: **contribution** *f* Ⓐ].

★ **crédit** ~ ① | credit on landed property (on real estate property) || Grundkredit *m;* Bodenkredit; Immobiliarkredit; Realkredit | **crédit** ~ ② | land (mortgage) credit; credit on mortgage || Hypothekarkredit *m;* Hypothekenkredit | **crédit** ~ ③; **banque** ~ **ère** | land (mortgage) bank || Grundkreditbank *f;* Bodenkreditbank; Bodenkreditanstalt *f* | **crédit** ~ **agraire** | land (farm) credit company (association) || landwirtschaftliche Bodenkreditgesellschaft *f* | **dette** ~ **ère** | land (rent) charge; charge on the land || Grundschuld *f;* Grundbelastung *f* | **domaines** ~ **s** | landed estates (properties) || Ländereien *fpl* | **feuillet** ~ | page in the land register || Grundbuchblatt *n* | **impôt** ~ | land (property) tax; tax on landed (real estate) property || Grundsteuer *f.*

★ **livre (registre)** ~ ① | land register || Grundbuch *n* | **livre** ~ ② | mortgage register; public register of mortgages || Hypothekenbuch *n;* Hypothekenregister *n* | **bureau du livre** ~ ; **bureau** ~ | land registry (register office) || Grundbuchamt *n;* Hypothekenregisteramt | **circonscription (district) du bureau** ~ **(du livre** ~ **)** | land registration district || Grundbuchbezirk *m* | **enregistrement au livre** ~ | entry in the land register || Eintragung *f* (Eintrag *m*) im Grundbuch | **extrait du livre** ~ | extract from the land register || Grundbuchauszug *m* | **rectification du livre** ~ **(du registre** ~ **)** | rectification of the land register || Berichtigung *f* des Grundbuches; Grundbuchberichtigung | **propriétaire** ~ | landed proprietor; landowner; real estate owner || Grundeigentümer *m;* Grundbesitzer *m;* Landeigentümer | **possession** ~ **ère; propriété** ~ **ère** ① | landowning; owning of landed property (of real estate) || Besitz *m* von Grund und Boden; Grundbesitz; Landbesitz | **propriété** ~ **ère** ② | fixed property; realty || Grundeigentum *n;* Grundvermögen *n;* unbewegliches Vermögen | **propriété** ~ **ère** ③ | real (real estate) (landed) property; real estates *pl* || Liegenschaften *fpl;* Immobilien *npl* | **redevance** ~ **ère** | ground rent || Reallast *f;* Grundabgabe *f* | **rente** ~ **ère** | rent charge; ground rent || Grundzins *m;* Bodenzins; Grundrente *f* | **revenu** ~ | revenue from landed property || Einkünfte *fpl* aus Grundbesitz | **servitude** ~ **ère** | easement; real servitude || Grunddienstbarkeit *f;* Servitut *f* | **valeur** ~ **ère** | property (real estate) value || Grundwert *m.*

**fonction** *f* Ⓐ | function || Funktion *f* | ~ **de l'Etat** | function of the state; state function || Funktion des Staates; Staatsfunktion | ~ **consultative** | advisory function || beratende Funktion | ~ **exécutive** | executive function || Vollzugsfunktion | ~ **législative** | legislative function || Gesetzgebungsfunktion.

★ **s'attribuer une** ~ | to take a function upon os. || sich eine Funktion anmaßen | **être en** ~ **de qch.** | to go hand in hand with sth. || mit etw. Hand in Hand gehen; mit etw. ineinandergreifen | **faire** ~ **de** . . . | to act (to officiate) (to serve) as . . . ; to perform the duties of . . . || als . . . fungieren (dienen) (amtieren) | **faisant** ~ **de** . . . | acting . . . ; acting as . . . || als . . . handelnd; in Stellvertretung für . . . | **le président faisant** ~ | the acting chairman || der amtierende Vorsitzende.

**fonction** *f* Ⓑ [emploi] | office; post; position; duty || Amtsgeschäft *n;* Amtsverrichtung *f;* Amt *n* | **acte de** ~ | official act (function) || Amtshandlung *f* | ~ **d'administrateur** ① | administratorship || Verwalteramt | ~ **d'administrateur** ② | directorate; directorship || Amt (Stelle *f*) (Posten *m*) als Verwalter | ~ **du cadre permanent** | permanent office (post) || Planstelle *f;* etatmäßige Stelle | **cessation des** ~ **s** | retirement from office (from service) || Ausscheiden *n* aus dem Amt (aus dem Dienst) | **après la cessation de ses** ~ **s** | after one's term of office || nach Ablauf *m* seiner Amtszeit (Amtstätigkeit) | **pendant la durée de ses** ~ **s** | during one's term of office || während seiner Amtszeit *f;* während der Dauer seiner Amtstätigkeit *f* | **entrée en** ~ **s** | entering (entrance) upon one's duties; entrance into (accession to) office || Amtseintritt *m;* Amtsübernahme *f* | **serment d'entrée en** ~ **s** | official oath; oath of office || Amtseid *m* | **dans l'exercice de ses** ~ **s** | whilst on duty; in one's official capacity || in Ausübung *f* seines Amtes; in amtlicher Eigenschaft *f* | **gestion de** ~ **s** | administration of an office; tenure of office || Amtsführung *f* | **ressort de** ~ **s** | competence; competency || Amtsbereich *m;* Zuständigkeitsbereich | **suspen-**

**fonction** *f* Ⓑ *suite*
**sion de ~s** | removal (suspension) from office || Amtsenthebung *f* | **en vertu de sa ~** | by virtue of his office || kraft seines Amtes.
★ **~ accessoire; ~ à titre accessoire** | by-office || Nebenamt | **~ s accessoires** | by-occupation || Nebenbeschäftigung *f* | **à titre de ~ s accessoires** | as a by-office || im Nebenamt; nebenamtlich | **hautes ~ s** | high position (office) (post) || hohe Stellung *f;* hohes Amt | **les plus hautes ~s** | the highest functions (offices) || die höchsten Ämter *npl* | **~ honorifique** | honorary function || Ehrenamt | **~ s juridictionnelles** | judicial functions (offices) || richterliche Ämter *npl* | **~ (s) publique(s)** | public office || öffentliches Amt.
★ **s'acquitter (se démettre) de ses ~s; résigner sa ~** | to resign one's office (post) || sein Amt niederlegen | **demeurer en ~s** | to continue in office (in one's office); to keep one's office || im Amte (im Dienste) bleiben; sein Amt behalten | **entrer en ~s; prendre ses ~s** | to enter upon (to take up) one's duties; to take up (to enter) one's post || seinen Dienst (sein Amt) antreten; seine Tätigkeit aufnehmen | **exercer (remplir) une ~** | to hold an office || ein Amt bekleiden (versehen) (verwalten) | **exercer (remplir) les ~s de . . .** | to officiate as . . . || als . . . amtieren (fungieren) | **suspendre q. de ses ~s** | to suspend sb. from his duties (from his office) || jdn. von seinem Dienst (von seinen Dienstpflichten) entbinden; jdn. seines Dienstes entheben | **en ~ s** | in office; on duty || im Amte.
**fonctionnaire** *m* Ⓐ | official; officer || Beamter *m* | **~ des chemins de fer** | railway official || Bahnbeamter; Eisenbahnbeamter | **~ de contrôle** | control officer || Kontrollbeamter | **corruption de ~** | bribing an official || Beamtenbestechung *f* | **donner sa démission de ~** | to resign one's office (post); to discharge one's functions || sein Amt niederlegen; aus dem Amte scheiden; seinen Abschied nehmen | **discrétion de ~** | official secret || Amtsverschwiegenheit *f* | **~ de douane** | customs (customhouse) officer || Zollbeamter | **~ d'Etat; ~ de l'Etat; ~ public** | government (state) official; public officer; official || Staatsbeamter; Beamter im öffentlichen Dienst; Regierungsbeamter | **~ de l'immigration** | immigration officer || Beamter der Einwanderungsbehörden; Einwanderungsbeamter.
★ **~ administratif** | civil servant (officer) || Verwaltungsbeamter; Beamter der zivilen Verwaltung | **~ communal; ~ municipal** | municipal official | Gemeindebeamter; Kommunalbeamter; städtischer Beamter | **haut ~** | official in a high position; high (high-placed) official || Beamter in hoher Stellung; hoher Beamter | **~ inférieur** | subaltern officer || unterer Beamter; Unterbeamter | **~ supérieur** | superior officer || höherer (vorgesetzter) Beamter.
★ **révoquer un ~** | to remove an official || einen Beamten absetzen (seines Dienstes entheben) | **en tant que ~** | in the capacity of an official; in an official capacity || im Beamtenverhältnis *n;* im Amtsverhältnis.
**fonctionnaire** *m* Ⓑ | **~ du (d'un) parti** | party functionary || Parteifunktionär *m.*
**fonctionnant** *adj* | in running condition; in operation || in Tätigkeit; in Betrieb.
**fonctionnarisme** *m* | officialdom; red tape || Bürokratismus *m;* Bürokratie *f.*
**fonctionnement** *m* | functioning; operation; working || Funktionieren *n;* Tätigkeit *f;* Betrieb *m* | **conditions de ~** | operation conditions || Betriebsbedingungen *fpl* | **défaut de ~** | faulty (fault of) workmanship || Konstruktionsfehler *m* | **en bon état de ~** | in good running (working) order || in gutem, betriebsfähigem Zustande | **bon ~** | efficiency || gutes Funktionieren | **entrer en ~** | to begin working (operation) || den Betrieb beginnen.
**fonctionner** *v* Ⓐ | to function; to work; to be in operation || funktieren; im Betrieb sein | **~ bien** | to run well || gut funktionieren.
**fonctionner** *v* Ⓑ [faire fonction] | **~ comme . . .** | to act (to officiate) as . . .; to perform the duties of . . . || als . . . fungieren (amtieren).
**fond** *m* Ⓐ | **travailler au ~** | to work underground || untertage arbeiten.
**fond** *m* Ⓑ | ground; reason || Grund *m;* Rechtsgrund | **arrêt (sentence) sur le ~** | decision (judgment) on the main issue || Entscheidung *f* zur Hauptsache | **article de ~** | leading article; leader || Leitartikel *m* | **conclusions au ~** | statement of claims || Anträge *mpl* (Klagsanträge) zur Hauptsache | **débat (débat oral) sur le ~** ① | hearing of (trial on) the main issue || Verhandlung *f* zur Hauptsache | **débat sur le ~** ② | discussion of the substance [of a problem] || Diskussion über die Grundlage (über den Kernpunkt) [eines Problems] | **examen de ~** ① | material examination || sachliche Prüfung | **examen de ~** ② | thorough examination || gründliche Untersuchung *f* (Prüfung *f*) | **la forme et le ~ de qch.** | the form and the substance of sth. || Form *m* und Inhalt *m* von etw. | **juge de ~** | trial judge || Tatrichter *m;* Prozeßrichter | **décision (jugement) (sentence) sur le ~** | judgment upon the merits || Urteil *n* (Entscheidung *f*) zur Hauptsache; Endurteil | **jugement partiel sur le ~** | partial judgment on the merits || Teilendurteil *n* | **procédure sur le ~** | proceedings *pl* on the main issue || Verfahren *n* zur Hauptsache | **le ~ d'un procès** | the main issue of a lawsuit || die Hauptsache eines Rechtsstreits (eines Prozesses) | **question de ~** | fundamental question || grundlegende (grundsätzliche) (fundamentale) Frage *f.*
★ **aller au ~ d'une affaire** | to get to the bottom of a matter || einer Sache auf den Grund gehen | **connaître à ~ qch.** | to be an expert on sth. || ein Sachverständiger in etw. sein | **connaître un sujet à ~** | to have a thorough knowledge of a matter || von einem Gegenstand gründliche Kenntnis haben | **examiner qch. de ~** ① | to examine sth. material-

ly ‖ etw. sachlich prüfen | **examiner qch. de** ~ ②| to examine sth. thoroughly; to go thoroughly into sth. ‖ etw. gründlich untersuchen | **interroger q. à** ~ | to question sb. closely ‖ jdn. gründlich vernehmen | **plaider au** ~ | to plead on the main issue ‖ zur Hauptsache verhandeln | **statuer sur le** ~ | to give judgment on the main issue ‖ in der Hauptsache entscheiden | **traiter qch. à** ~ | to exhaust a subject; to deal with sth. comprehensively ‖ etw. erschöpfend darstellen | **venir au** ~ | to come to the main subject ‖ zur Hauptsache kommen | **au** ~ ; **dans le** ~ ; **quant au** ~ | fundamentally ‖ im Grunde; dem Grunde nach.

**fondamental** *adj* Ⓐ | **pierre** ~ **e** | foundation stone ‖ Grundstein *m*.

**fondamental** *adj* Ⓑ [principal; essentiel] | fundamental; basic; principal; essential ‖ grundlegend; wesentlich; fundamental; Fundamental... | **concept** ~ | basic attitude ‖ Grundauffassung | **droit** ~ **de citoyenneté** | basic right of citizenship ‖ Grundrecht *n* des Staatsbürgers | **erreur** ~ **e** | fundamental error ‖ grundlegender Irrtum | **loi** ~ **e de l'Etat** | fundamental law of the State; constitution ‖ Staatsgrundgesetz; Staatsverfassung; Verfassung | **principe** ~ | fundamental (basic) principle ‖ Grundprinzip; Fundamentalsatz | **principe** ~ **du droit** | fundamental principle of law ‖ fundamentaler Rechtsgrundsatz | **raison** ~ **e** | fundamental (basic) reason ‖ wesentlicher Grund | **recherche** ~ **e** | fundamental (basic) research ‖ Grund(lagen)forschung *f.*

**fondamentalement** *adv* | fundamentally; basically ‖ grundlegend; im Grunde.

**fondateur** *m* | founder ‖ Gründer *m;* Stifter *m* | **actions de** ~ | founders' (founder's) (promoters') (promoter's) shares ‖ Gründeraktien *fpl* | **co** ~ ; **membre** ~ | cofounder; foundation member ‖ Mitbegründer; Mitgründer; Gründungsmitglied *n* | **part de** ~ | founder's share ‖ Gründeranteil *m* | ~ **d'une société** | promoter (founder) (incorporator) of a company ‖ Gründer einer Gesellschaft; Gesellschaftsgründer.

**fondation** *f* Ⓐ [action de fonder] | foundation; founding; formation ‖ Gründung *f;* Gründen *n;* Errichtung *f* | **actions de** ~ | founder's (founders') shares ‖ Gründeraktien *fpl.*

**fondation** *f* Ⓑ [dotation] | endowment ‖ Stiftungsgeschäft *n* | **acte de** ~ | charter of foundation ‖ Stiftungsurkunde *f;* Stiftungsvertrag *m;* Stiftungsbrief *m.*

**fondation** *f* Ⓒ [capitaux légués pour des œuvres de bienfaisance] | foundation; endowment fund ‖ Stiftung *f;* Stiftungsfonds *m.*

**fondation** *f* Ⓓ [institution dotée] | endowed institution; endowment ‖ Stiftung *f;* Institut *n* | ~ **de prévoyance** | welfare (social welfare) institution ‖ Fürsorgestiftung | ~ **de charité** | charitable institution ‖ Wohlfahrtsanstalt *f* | ~ **pieuse** | pious endowment ‖ fromme (mildtätige) Stiftung.

**fondation** *f* Ⓔ [fondements] | foundation; basis ‖ Fundament *n;* Unterbau *m* | **jeter les** ~ **s de qch.** | to lay the foundations of sth.; to found sth. ‖ die Fundamente zu (für) etw. legen; etw. fundamentieren.

**fondatrice** *f* | foundress ‖ Gründerin *f;* Stifterin *f* | **co** ~ | cofoundress ‖ Mitgründerin; Mitbegründerin.

**fondé** *m* | **prouver le bien-** ~ **de ses réclamations** | to prove that one's claims are well founded (well justified) ‖ beweisen, daß seine Ansprüche wohlbegründet sind.

**fondé** *adj* Ⓐ | founded; grounded; justified ‖ begründet; berechtigt; gerechtfertigt | **accusation** ~ **e** | justified accusation ‖ begründete (berechtigte) Anklage | ~ **en droit** | valid (sufficient) in law; legally valid ‖ rechtsgültig; rechtsbeständig | **pleinement** ~ **en droit** | fully valid in law ‖ vollgültig | **être** ~ **sur l'expérience** | to be based on experience ‖ auf Erfahrung gegründet sein | **bien** ~ | well-founded; fully justified ‖ wohlbegründet; voll gerechtfertigt | **être** ~ **sur qch.** | to be founded (based) on (upon) sth. ‖ sich auf etw. gründen (stützen) | **être bien** ~ **à faire qch.** | to have good reason for doing sth. (to do sth.) ‖ guten Grund haben, etw. zu tun | **être mal** ~ ① | to be ill-founded ‖ schlecht begründet sein | **être mal** ~ ② | to be unfounded ‖ unbegründet sein.

**fondé** *adj* Ⓑ [autorisé] | authorized ‖ ermächtigt; befugt.

**fondé** *adj* Ⓒ [consolidé] | funded; consolidated ‖ konsolidiert; fundiert | **dette** ~ **e** | consolidated (funded) debt ‖ fundierte Schuld.

**fondé de pouvoir** *m* Ⓐ [mandataire] | authorized signatory; proxy; attorney in fact; [duly authorized] representative ‖ Bevollmächtigter *m;* [ordnungsgemäß ausgewiesener] Vertreter *m* | ~ **spécial** | special attorney ‖ Sonderbevollmächtigter; Spezialbevollmächtigter.

**fondé de pouvoir** *m* Ⓑ [gérant] | manager; managing director ‖ Geschäftsführer *m;* leitender Direktor *m.*

**fondé de pouvoir** *m* Ⓒ [fondé de procuration] | signing clerk ‖ Zeichnungsbevollmächtigter *m;* Prokurist *m.*

**fondement** *m* Ⓐ [principal appui; base] | basis ‖ Grundlage *f;* Hauptstütze *f.*

**fondement** *m* Ⓑ [cause; motif] | reason; cause ‖ Grund *m* | **bruit sans** ~ | unfounded rumour; rumor without foundation ‖ grundloses (haltloses) Gerücht *n* | **soupçons sans** ~ | baseless (unfounded) suspicion(s) ‖ unbegründeter Verdacht *m* | **dénué de** ~ ; **sans** ~ | without foundation; unfounded; groundless; baseless ‖ unbegründet; grundlos; ohne Grund.

**fondement** *m* Ⓒ [confiance] | reliance ‖ Verlaß *m* | **faire** ~ **sur qch.** | to rely (to build) on sth. ‖ auf etw. bauen; sich auf etw. verlassen.

**fondement** *m* Ⓓ [fondation d'un édifice] | foundation; basis; substructure ‖ Fundament *n;* Unterbau *m* | **jeter (poser) les** ~ **s de qch.** | to lay the

**fondement** *m* Ⓓ *suite*
foundations of sth. || die Fundamente zu (für) etw. legen.
**fonder** *v* Ⓐ [appuyer] | to base; to found || stützen | ~ **ses soupçons sur qch.** | to base one's suspicions on sth. || seinen Verdacht auf etw. stützen | **se ~ sur qch.** | to be founded (based) on (upon) sth. || sich auf etw. gründen (stützen); auf etw. fußen.
**fonder** *v* Ⓑ [créer; instituer] | to found; to establish || gründen; errichten | **~ un domicile** | to establish a residence || einen Wohnsitz begründen | **~ une famille** | to found a family || eine Familie gründen.
**fonder** *v* Ⓒ [doter] | to endow || stiften.
**fonder** *v* Ⓓ [compter; faire fond] | **se ~ sur qch.** | to build upon sth.; to rely on sth.; to place one's reliance on sth. || auf etw. bauen; sich auf etw. verlassen.
**fonder** *v* Ⓔ [consolider] | **~ une dette** | to fund a debt || eine Schuld konsolidieren | **~ la dette publique** | to fund the public debt || die Staatsschuld konsolidieren (fundieren).
**fonder** *v* Ⓕ [établir les fondements] | **~ un édifice** | to found (to lay the foundations of) a building || die Fundamente für ein Gebäude errichten.
**fonderie** *f* Ⓐ [procédé] | smelting || Verhüttung *f*.
**fonderie** *f* Ⓑ [usine] | smelting works; foundry || Hüttenwerk *n*; Gießerei *f* | **~ de caractères** | type foundry | Schriftgießerei | **~ de cloches** | bell foundry || Glockengießerei | **~ de fer** | iron foundry (works) || Eisengießerei; Eisenwerk *n*.
**fondeur** *m* Ⓐ | founder; metal founder; smelter; caster | Gießer *m* | **~ en caractères d'imprimerie**; **~ typographe** | type founder; type caster || Schriftgießer | **~ de cloches** | bell founder || Glockengießer.
**fondeur** *m* Ⓑ | iron merchant || Eisengroßhändler *m*.
**fonds** *m* [**~ de terre**; **bien- ~**] | land; ground; piece of land (of property); real (real estate) (landed) property; estate || Grund *m*; Grundstück *n*; Stück *n* Land; Grund und Boden | **~ assujetti**; **~ grevé** | encumbered property || belastetes Grundstück | **~ dominant** | dominant tenement || herrschendes (berechtigtes) Grundstück | **~ hypothéqué** | mortgaged property || hypothekarisch belastetes Grundstück | **~ riverain**; **~ voisin** | adjoining property (estate) || Anliegergrundstück; Nachbargrundstück; angrenzendes (anliegendes) Grundstück | **~ servant** | servient tenement || dienendes Grundstück.
**fonds** *mpl* | stock(s); securities || Werte *mpl*; Wertpapiere *npl*; Wertschriften *fpl* [S] | **~ d'amortissement** | redemption stock || Ablösungsanleihen *fpl* | **~ d'Etat**; **~ publics** | government stocks (securities) || Staatspapiere *npl*; Staatsanleihen *fpl*; öffentliche Anleihen | **placer de l'argent dans des ~ publics** | to fund money || Geld in Staatspapieren anlegen | **~ coloniaux** | colonial stocks || Kolonialwerte | **~ consolidés** | consolidated securities; consols || konsolidierte Werte; Konsols *mpl* | **les ~ consolidés** | the consolidated (funded) debt || die fundierte Staatsschuld; die fundierten Staatsschulden *fpl* | **~ étrangers** | foreign stocks (securities) || ausländische Aktien (Wertpapiere); Auslandswerte.
**fonds** *m* et *mpl* | fund(s); money; capital || Kapital *n*; Gelder *npl* | **aide à ~ perdus** | non-repayable (non-returnable) aid || nichtrückzahlbare Beihilfe *f* | **afflux de ~** | inflow of funds (of capital) || Zustrom *m* von Geldern (von Kapitalien) | **~ d'amortissement** | sinking (redemption) (amortisation) fund || Tilgungsfonds *m*; Rückzahlungsfonds; Amortisationsfonds | **appel de ~** ① | calling up capital || Aufruf *m* von Kapital zur Einzahlung | **appel de ~** ② | call [upon shareholders] to pay in capital (funds) || Aufforderung *f* [an die Aktionäre] zur Einzahlung | **avis d'appel de ~** | call letter || Einzahlungsaufforderung *f* | **faire un appel de ~** | to make a call for funds (capital); to call up capital || Kapital zur Einzahlung aufrufen; zur Einzahlung von Kapital auffordern.
★ **apport de ~** | investment of capital; capital (cash) investment || Kapitaleinlage *f*; Kapitaleinbringen *n*; Bareinlage | **~ d'apport** | investment paid in (brought in); initial (invested) capital || eingezahltes Kapital; Einlagekapital | **appropriation de ~** | embezzlement of funds (of money) || Unterschlagung *f* von Geld(ern) | **~ d'assurance** | insurance fund || Versicherungsfonds *m* | **augmentation de ~** | increase of capital (of capital stock); capital stock increase || Erhöhung *f* des Kapitals; Kapitalerhöhung; Kapitalaufstockung *f* | **avance de ~** ① | advance (loan) of money (of cash); cash advance; advance in cash || Barvorschuß *m*; Vorschuß in bar | **avance de ~** ② | advanced money; money advanced || Vorschußbetrag; Vorschuß.
★ **bailleur de ~** ① | money lender || Geldverleiher *m*; Darlehensgeber *m*; Geldgeber *m* | **bailleur de ~** ② | financier || Geldmann *m* | **bailleur de ~** ③ | silent (sleeping) partner || stiller Teilhaber *m* | **~ de bienfaisance** | charity (charitable) (benevolent) fund || Wohltätigkeitsfonds *m* | **~ de (en) caisse** ① | cash in (on) hand; cash || Kassenbestand *m*; Barbestand; Kasse *f* | **~ en caisse** ② | cash in bank; bank (cash) balance; balance of cash || Bankguthaben *n*; Banksaldo *m* | **~ dans les caisses d'épargne** | savings bank deposits || Spareinlagen *fpl* | **~ de chômage** | unemployment fund (insurance fund) || Arbeitslosenunterstützungsfonds *m* | **~ de commerce** ①; **d'exploitation** | stock-in-trade; business capital || Betriebskapital; Geschäftskapital | **~ de commerce** ② | goodwill; customer goodwill || Kundschaft *f*; Klientel *f* | **vendre le ~ de commerce** | to sell the business || das Geschäft verkaufen | **~ de compensation**; **d'indemnité** | compensation fund || Entschädigungsfonds | **~ de contrepartie** | counterpart funds || Gegenwertfonds; Gegenwertmittel *npl* | **~ de contrôle** ① | control fund || Kontrollfonds *m* | **~ de contrôle** ②; **~ d'égalisation** | equalization

fund ‖ Ausgleichsfonds *m;* Kompensationsfonds; Manipulationsfonds | ~ **de copropriété** | co-ownership fund ‖ Miteigentumsfonds *m* | **dépôts de** ~ | deposits *pl* ‖ Einlagen *fpl;* Depositen *pl* | **dépôts de** ~ **étrangers** | foreign deposits ‖ Depots *npl* von Geldern aus dem Auslande | ~ **de développement** | development fund ‖ Entwicklungsfonds *m* | ~ **d'égalisation des changes** | exchange equalization fund ‖ Währungsausgleichsfonds *m* | **faire les** ~ **dans une entreprise** | to put up the money for an enterprise ‖ das Geld (die Gelder) für ein Unternehmen zur Verfügung stellen.

★ ~ **d'Etat** | public funds (money) ‖ Staatsgelder *npl;* staatliche (öffentliche) Gelder | ~ **en provenance de l'étranger** | funds (capital) from abroad ‖ Kapitalien (Gelder) ausländischer Herkunft | ~ **investis à l'étranger** | funds (capital) invested abroad ‖ im Auslande angelegte Kapitalien (Gelder) | **exode de** ~ | exodus (outflow) of capital ‖ Kapitalabwanderung *f* | ~ **de garantie** | guarantee (safety) fund ‖ Garantiefonds *m;* Sicherheitsfonds | ~ **des mineurs;** ~ **pupillaires** | orphan money ‖ Mündelgelder *npl;* Mündelgeld | **mise de** ~ ① | paid in capital; capital invested; investment paid in (brought in) ‖ Kapitaleinlage *f;* eingezahltes Kapital | **mise de** ~ ② | outlay; disbursement ‖ Auslage *f;* Barauslage | **mise en** ~ | financing ‖ Finanzierung *f* | ~ **d'or** | gold reserve (stock) ‖ Goldbestand *m;* Goldreserve *f* | **ouvrage de** ~ | copyright work which is owned by a publishing house and which forms part of its goodwill ‖ urheberrechtlich geschütztes Werk, welches einem Verlagshaus gehört und einen Teil seines Grundstocks bildet | ~ **de participation** | profit-sharing fund ‖ Beteiligungsfonds *m;* Gewinnfonds | ~ **de pension;** ~ **de(s) retraite(s)** | pension (retiring) fund ‖ Pensionsfonds *m;* Pensionskasse *f*.

★ **placement de** ~ | investment of capital (of funds); capital investment; investment ‖ Anlegung *f* (Anlage *f*) (Investierung *f*) von Kapital; Kapitalanlage | ~ **de placement** | investment fund (trust) ‖ Anlagefonds *m* | ~ **de placements immobiliers** | real estate trust ‖ Immobilienanlagefonds *m* | **prêt à** ~ **perdus** | non-repayable loan ‖ nichtrückzahlbare Anleihe | ~ **de prévision;** ~ **de prévoyance;** ~ **de réserve** | contingency (reserve) fund; emergency fund ‖ Reservefonds *m;* Rücklage *f;* Sicherheitsrücklage; Notreserve *f* | ~ **de propagande** | publicity fund ‖ Propagandafonds *m* | ~ **de réserve spécial** | special reserve fund ‖ Spezialreservefonds *m* | ~ **rapatriement de** ~ | repatriation of funds (of capital) ‖ Heimführung *f* von Auslandskapital(ien); Kapitalrückführung *f* ~ **de renouvellement** | revolving (renewal) fund ‖ Erneuerungsfonds *m* | ~ **de réparations** | fund for repairs ‖ Reparaturenfonds *m* | **retrait de** ~ | withdrawal of capital (of funds) ‖ Kapitalentnahme *f* | **retraits de** ~ | withdrawals *pl* ‖ Auszahlungen *fpl;* Abhebungen *fpl*.

★ **roulement de** ~ ① | circulation of capital ‖ Kapitalumlauf *m* | **roulement de** ~ ② | turnover ‖ Umsatz *m* | ~ **de roulement** | working (trading) (floating) (operating) capital (fund) (cash) (assets); stock-in-trade; business capital; employed funds ‖ Betriebskapital; Betriebsfonds; Betriebsmittel *npl;* umlaufende Mittel *npl* | ~ **de secours;** ~ **de subvention** | relief (aid) (provident) fund ‖ Unterstützungsfonds *m;* Hilfsfonds; Unterstützungskasse *f;* Hilfskasse | **subvention à** ~ **perdus** | non-repayable (non-returnable) subsidy ‖ nichtrückzahlbare Subvention *f* | ~ **de stabilisation** | stabilization fund ‖ Stabilisierungsfonds *m* | ~ **de stabilisation de la monnaie (des changes)** | currency (exchange) stabilization fund ‖ Währungsstabilisierungsfond; Kursstabilisierungsfonds | ~ **à terme** | fixed deposits ‖ Festgelder *npl;* Depositen *npl* | ~ **à vue** | funds at sight (repayable at sight) ‖ auf Sicht rückzahlbare Gelder; Sichtgelder *npl*.

★ **les** ~ **alloués** | the allotted funds (appropriations) ‖ die zugewiesenen Mittel *npl;* die Zuweisungen *fpl* | ~ **dotal** | dowry; marriage portion ‖ Mitgift *f* | ~ **étrangers** | foreign money(s) capital ‖ ausländische Gelder; Auslandskapital(ien) | ~ **inactifs** | idle money (capital) ‖ totes Kapital | ~ **monétaire** | monetary fund ‖ Währungsfonds *m* | **se procurer les (des)** ~ **nécessaires** | to find (to raise) the necessary funds (capital) ‖ sich die nötigen Mittel (das nötige Kapital) verschaffen | **publics** | public funds (money) ‖ öffentliche (staatliche) Gelder; Staatsgelder | ~ **perdu** | life annuity ‖ Leibrente *f* | ~ **secret** | secret fund ‖ Geheimfonds *m* | ~ **secrets** | secret reserves ‖ stille Reserven *fpl* | ~ **social** ① | social fund ‖ Sozialfonds *m;* sozialer Hilfsfonds | ~ **social** ② | assets of the company ‖ Gesellschaftsvermögen *n* | ~ **social** ③ | company capital; registered (authorized) capital ‖ Gesellschaftskapital; Grundkapital; Stammkapital | **augmentation du** ~ **social** ‖ Erhöhung *f* des Gesellschaftskapitals | ~ **spécial** | separate estate ‖ Sondervermögen *n*.

★ **approprier des** ~ | to allocate funds ‖ Mittel zuweisen | **s'approprier des** ~ | to embezzle money ‖ Geld(er) unterschlagen | **doter un** ~ | to endow a fund ‖ einen Fonds dotieren (äufnen [S]) | **être en** ~ | to be in funds (in cash) (in the money); to have cash (ready cash) ‖ zahlkräftig sein; finanziell gut stehen; Geld (Barmittel) haben; gut bei Kasse sein | **ne pas être en** ~ | to be out of funds; to be short of money; to be without cash ‖ finanziell schlecht stehen; schlecht bei Kasse sein; ohne Bargeld sein | **faire les** ~ | to supply (to provide for) capital (funds) ‖ Kapital (Geld) beschaffen | **faire valoir des** ~ | to invest capital profitably ‖ Kapital nutzbar (nutzbringend) (gewinnbringend) anlegen | **placer des** ~ | to invest capital ‖ Kapital anlegen | **rapatrier des** ~ | to repatriate capital ‖ Kapital nach dem Inland zurückbringen | **rentrer dans ses** ~ | to get one's outlay (one's money) back; to recover one's money ‖ seine Auslagen (sein Geld) zurückerhalten | **vivre sur ses** ~ |

**fonds** *m, suite*
to live on one's means (capital) ‖ von seinem Vermögen (Kapital) leben.
**fondre** *v* | ~ **deux compagnies en une seule** | to amalgamate two companies | zwei Gesellschaften miteinander verschmelzen | **se** ~ | to amalgamate ‖ mit einander verschmelzen; fusionieren.
**fongibilité** *f* | fungible nature [of sth.]; fungibility ‖ Vertretbarkeit *f.*
**fongible** *adj* | fungible ‖ vertretbar | **choses** ~**s** | fungible things; fungibles ‖ vertretbare Sachen *fpl*.
**for** *m* | jurisdiction ‖ Gerichtsstand *m;* Forum *n;* ~ **ambulant** | itinerant tribunal ‖ fliegender Gerichtsstand.
**forain** *adj* Ⓐ | foreign ‖ auswärtig; fremd | **propriétaire** ~ | non-resident landowner; absentee landlord ‖ nicht ortsansässiger Grundeigentümer *m.*
**forain** *adj* Ⓑ | itinerant | ambulant | **marchand** ~ | stallkeeper at a fair ‖ Meßbezieher *m;* Meßfirant *m.*
**forçat** *m* | convict ‖ Sträfling *m;* Zuchthaussträfling; Zuchthäusler *m* | **chaîne de** ~**s** | chain gang ‖ Rotte *f* von Sträflingen.
**force** *f* Ⓐ [vigueur] | force; power; vigo(u)r ‖ Kraft *f;* Gültigkeit *f* | **dans la** ~ **de l'âge** ① | in the prime of life ‖ im besten Alter | **dans la** ~ **de l'âge** ② | in the full vigor of manhood ‖ in voller Manneskraft.
★ **condamnation passée en** ~ **de chose jugée** | final judgment (sentence) ‖ rechtskräftige Verurteilung *f* | **décision ayant (ayant acquis) (passée en)** ~ **de chose jugée; jugement passé en** ~ **de chose jugée (qui a acquis** ~ **de chose jugée)** | absolute (final) judgment; final decision; decision (judgment) which has become absolute (final); decree absolute ‖ rechtskräftiges Urteil *n;* rechtskräftige (endgültige) Entscheidung *f;* Urteil, welches (Entscheidung, welche) Rechtskraft erlangt hat | **lorsque le jugement a acquis** ~ **de chose jugée; à partir du moment où le jugement a** ~ **de chose jugée** | as and when the judgment becomes (has become) final (absolute) ‖ mit Rechtskraft des Urteils; sobald das Urteil Rechtskraft erlangt hat | **acquérir (passer en)** ~ **de chose jugée** | to become final (absolute) (definite) ‖ Rechtskraft *f* erlangen; rechtskräftig werden; in Rechtskraft erwachsen.
★ ~ **de loi** | force of law; statutory effect ‖ Gesetzeskraft *f;* gesetzliche Kraft | **avoir** ~ **de loi** | to have legal force (force of law); to be law ‖ Gesetzeskraft haben; gelten | **passer en** ~ **de loi** | to obtain force of law; to become (to pass into) law ‖ Gesetzeskraft erlangen; Gesetz werden.
★ **dans toute la** ~ **du mot** | in the full sense (in every sense) of the word ‖ im wahrsten Sinne des Wortes | ~ **motrice** | driving force ‖ treibende Kraft | ~ **obligatoire** | binding force ‖ bindende Kraft | ~ **physique** | brute force ‖ Brachialgewalt *f* | **plein de** ~ | forceful ‖ kraftvoll | ~ **probante** | probatory force; probative weight ‖ Beweiskraft *f* | **soumis à une** ~ **résolutaire** | subject to a resolutive condition ‖ einer auflösenden Bedingung unterliegen; auflösend bedingt sein.
**force** *f* Ⓑ [contrainte] | force; compulsion; constraint ‖ Gewalt *f;* Zwang *m* | **acte de** ~ | act of force (of violence); violence ‖ Gewaltakt *m;* Gewaltmaßnahme *f;* gewalttätige Handlung *f* | **faire appel à la** ~ | to resort to force ‖ Gewalt anwenden | **la** ~ **d'un argument (d'un raisonnement)** | the force (the cogency) of an argument (of an argumentation) ‖ die Stichhaltigkeit (das Zwingende) eines Arguments (einer Argumentation) | ~ **de caractère** | strength of character ‖ Charakterstärke *f* | **par la** ~ **des choses (des ciconstances)** | by force of circumstances ‖ durch den Zwang der Umstände; unter dem Druck der Verhältnisse | **coup de** ~ | stroke of force ‖ Gewaltstreich *m;* Handstreich | **de gré ou de** ~ | voluntarily or by force ‖ freiwillig oder mit Gewalt | **maison (maison centrale) de** ~ | penitentiary ‖ Zuchthaus *n;* Strafanstalt *f* | **par la** ~ **du nombre** | by force of numbers ‖ durch zahlenmäßige Überlegenheit *f.*
★ ~ **majeure** ① | act of God ‖ höhere Gewalt *f* | ~ **majeure** ② | fortuitous (unforeseeable) event; unforeseeable circumstances ‖ unvorhersehbares Ereignis *n;* unvorhersehbare Umstände *mpl* | **en cas de** ~ **majeure** ① | should acts of God intervene ‖ im Falle des Dazwischentretens höherer Gewalt | **en cas de** ~ **majeure** ② | should unforeseeable circumstances intervene ‖ falls unvorhersehbare Umstände eintreten sollten.
★ **amener q. par la** ~ | to bring sb. before [sb.] by force (under arrest) ‖ jdn. zwangsweise vorführen | **céder à (devant) la** ~ | to yield to force ‖ der Gewalt weichen | **être enlevé de** ~ | to be forcibly removed ‖ gewaltsam (zwangsweise) entfernt werden | **faire descendre qch. de** ~ | to force sth. down ‖ etw. herunterdrücken | **faire monter qch. de** ~ | to force sth. up ‖ etw. hinauftreiben | **faire sortir q. de** ~ | to force sb. out ‖ jdn. hinausdrängen | **ouvrir une porte de** ~ | to force (to force in) (to force open) a door ‖ eine Tür aufbrechen (gewaltsam öffnen) (mit Gewalt öffnen) | **s'ouvrir un chemin de** ~ | to force one's way ‖ seinen Weg erzwingen | **pénétrer de** ~ **dans une maison** | to force one's way into a house ‖ mit Gewalt in ein Haus eindringen | **prendre de** ~ | to use (to employ) forcible means; to employ force (sanctions) ‖ Gewalt anwenden | **retenir q. de** ~ | to constrain sb.; to put sb. under constraint ‖ jdn. gewaltsam (mit Gewalt) zurückhalten.
★ **de** ~ | forcible; forced; compulsory ‖ zwangsweise; unter Zwang; Zwangs...; obligatorisch; gezwungen | **par** ~ **; par la** ~ | by force; forcibly; by forcible means ‖ mit (durch) Gewalt; gewaltsam; durch gewaltsame Mittel; unter Zwang; unter Gewaltanwendung; unter Anwendung von Gewalt.
**force** *f* Ⓒ [pouvoir] | force; power ‖ Macht *f;* Gewalt *f* | **par la** ~ **des armes; avec** ~ **armée** | by force

of arms || mit Waffengewalt; mit bewaffneter Hand | **la ~ armée** | the armed force || die bewaffnete Macht | **faire appel à la ~ armée** | to call out the military || Truppen einsetzen | **la ~ exécutoire** | the executive power || die vollziehende Gewalt; die Vollzugsgewalt.

**forcé** *adj* | forced; compulsory || zwangsweise; gezwungen; erzwungen | **administration ~ e** | compulsory administration; receivership || Zwangsverwaltung *f;* Sequester *m* | **affiliation ~ e** ① | obligation to join (to become a member) || Beitrittszwang *m* | **affiliation ~ e** ② | compulsory membership || Zwangsmitgliedschaft *f;* Pflichtmitgliedschaft | **arrêts ~ s** | close arrest || strenger (scharfer) Arrest *m;* Kratzer *m* | **atterrissage ~** | forced landing || Notlandung *f* | **barrage ~** | obstruction (interruption) of traffic || Verkehrsstörung *f* | **cession ~ e** | compulsory cession || Zwangsabtretung *f* | **conversion ~ e** | compulsory conversion || Zwangskonversion *f;* Zwangskonvertierung *f* | **cours ~** ① | forced (compulsory) rate (rate of exchange); forced currency || Zwangskurs *m;* amtlich festgesetzter Kurs; Zwangswährung *f* | **cours ~** ② | forced circulation || Zwangsumlauf *m* | **papier à cours ~** | forced currency paper || Papier *n* mit Zwangskurs | **éducation ~ e** | education in an institution (in a reformatory) || Zwangserziehung *f;* Fürsorgeerziehung | **emprunt ~** | forced (compulsory) loan || Zwangsanleihe *f.*

★ **exécution ~ e** | execution proceedings; execution; distraint; distress || Zwangsvollstreckung *f* | **procédure d'exécution ~ e** | execution proceedings *pl* || Zwangsvollstreckungsverfahren *n* | **vente par exécution ~ e; vente ~ e aux enchères** | auction by order of the court; forced (sheriff's) sale; compulsory auction (auction sale) || Zwangsversteigerung *f;* Verkauf *m* im Wege der Zwangsversteigerung | **procéder à (poursuivre) l'exécution ~ e** | to levy distraint (distress) (compulsory execution) || die Zwangsvollstreckung betreiben | **vendre qch. par exécution ~ e** | to sell sth. by auction (under order of the court) || etw. zwangsweise verkaufen (versteigern).

★ **exemple ~** | far-fetched example || weit hergeholtes Beispiel *n* | **fusionnement ~ ; unification ~ e** | compulsory amalgamation || Zwangsfusionierung *f* | **liquidation ~ e** | compulsory winding up (liquidation) || zwangsweise Liquidation *f;* Zwangsliquidation | **paiement ~** | forced payment || erzwungene Zahlung *f;* Beitreibung *f;* Betreibung [S] | **relâche ~ e** | forced call || Anlaufen *n* eines Nothafens | **travail ~** | forced labo(u)r || erzwungener Arbeitsdienst *m* | **travaux ~ s** | forced (hard) labo(u)r; penal servitude || Zwangsarbeit *f;* Zuchthaus *n* | **peine des travaux ~ s** | penalty of hard labo(u)r || Zuchthausstrafe *f;* Zwangsarbeitsstrafe || **vente ~ e** ① | forced (compulsory) (enforced) sale || Zwangsverkauf *m;* zwangsweiser (gerichtlicher) Verkauf | **vente ~ e** ② | compulsory (forced) selling-off; forced sale || Zwangsausverkauf *m.*

**forcement** *s* | forcing open; breaking open || Aufbrechen *n;* Erbrechen *n* | **~ de blocus** | blockade running || Blockadebrechen *n.*

**forcément** *adv* Ⓐ | forcibly; by force; by forcible means; under compulsion || mit Gewalt; unter Anwendung von Gewalt; unter Gewaltanwendung; gewaltsamerweise; zwangsweise; unter Zwang.

**forcément** *adv* Ⓑ [nécessairement] | necessarily || notwendigerweise.

**forcer** *v* Ⓐ | to force; to constrain; to compel || zwingen; erzwingen | **~ les lois** | to strain the law || dem Gesetz Gewalt antun | **~ le respect de q.** | to compel respect from sb. || jds. Achtung (Respekt) erzwingen; sich bei jdm. Respekt verschaffen | **~ le sens d'un mot** | to force a word || einem Wort (einem Ausdruck) Zwang antun | **~ q. à accepter qch.** | to force sth. on (upon) sb. || jdm. etw. aufzwingen; jdn. zwingen, etw. anzunehmen | **~ q. à faire qch.** | to compel (to force) (to coerce) (to oblige) sb. to do sth.; to force (to coerce) sb. into doing sth. || jdn. zwingen, etw. zu tun.

**forcer** *v* Ⓑ | **~ un coffre-fort** | to break a safe || einen Geldschrank aufbrechen (knacken) | **~ le blocus** | to run the blockade || die Blockade durchbrechen | **~ la caisse** | to break into the till || die Kasse erbrechen | **~ une porte** | to force (to force in) (to force open) a door || eine Tür aufbrechen (gewaltsam öffnen) (mit Gewalt öffnen) | **~ sa prison** | to break jail || aus dem Gefängnis ausbrechen | **~ une serrure** | to force a lock || ein Schloß aufbrechen (erbrechen).

**forces** *fpl* Ⓐ | **~ naturelles** | natural forces || Naturkräfte *fpl* | **joindre ses ~** | to combine forces || seine Kräfte vereinigen.

**forces** *fpl* Ⓑ | **les ~ ; les ~ armées** | the fighting forces || die Streitkräfte *fpl;* die Streitmacht | **les ~ militaires** | the military forces || die Truppen *fpl* | **les ~ navales** | the naval forces || die Seestreitkräfte | **des ~ supérieures** | superior forces || überlegene Streitkräfte (Streitmacht).

**forceur** *m* | **~ de blocus** | blockade runner || Blockadebrecher *m.*

**forclore** *v* [exclure] | to preclude; to bar || ausschließen | **~ q. d'invoquer une exception** | to estop sb. form entering a plea || jdn. mit einer Einrede ausschließen.

**forclos** *part* | **être déclaré ~ d'une exception** | to be precluded from entering a plea || mit einer Einrede ausgeschlossen sein (werden).

**forclusion** *f* [déchéance d'un droit parce que le délai est expiré] | preclusion; barring; estoppage || Ausschluß *m;* Präklusion *f* | **délai de ~** ① | strict time limit || Ausschlußfrist *f;* Notfrist; Präklusivfrist | **délai de ~** ② | latest (final) term || äußerste (letzte) Frist *f* | **jugement de ~** | judgment of foreclosure; judgment (decree) of exclusion || Ausschlußurteil *n* | **sous peine de ~** | under penalty of

**forclusion** f, suite
forceclosure || bei Strafe (bei Vermeidung des Ausschlusses | **être atteint par la ~** | to be estopped || ausgeschlossen werden (sein).

**forestier** adj | **administration ~ ère** | forest administration; administration of woods and forests || Forstverwaltung f | **agent ~** | forest officer; forester || Forstbeamter m; Forstschutzbeamter | **association ~ ère** | forestry association || Waldgenossenschaft f | **le code ~** | the forest laws || die Forstgesetze npl; das Forstrecht | **contravention ~ ère (en matière ~ ère)** | breach of forest regulations | Forstrügesache f; forstpolizeiliche Übertretung f | **délit ~** | offence [GB] (offense [USA]) against the forest laws || Forstfrevel m | **exploitation ~ ère** ① | forestry || Forstwirtschaft f; Waldwirtschaft | **exploitation ~ ère** ② | lumbering business || forstwirtschaftlicher Betrieb m | **garde ~** | forest keeper (guard) (ranger) || Forstaufseher m; Forsthüter m | **maison ~ ère** | forester's lodge || Forsthaus n | **police ~ ère** | forest police || Forstpolizei f | **règlements ~ s** | forest regulations || forstpolizeiliche Bestimmungen fpl | **science ~ ère** | science of forestry || Forstwissenschaft f | **terre ~ ère** | forest land(s) || forstwirtschaftlich genutzte Bodenfläche f | **vol ~** | theft from the forest(s) || Forstdiebstahl m; Forstfrevel m.

**forêt** f | **administration des ~ s** | forest administration || Forstverwaltung f | **eaux et ~ s** | administration of woods and forests || Gewässer- und Forstverwaltung f | **garde des ~ s** | forest keeper (ranger) (guard) (officer); forester || Forstaufseher m; Förster m; Forstbeamter m | **inspecteur des ~ s** | forest master; commissioner of woods and forests || Forstmeister m | **police des ~ s** | forest police || Forstpolizei f.

**forfaire** v | **~ à son devoir** | to fail in one's duty || seine Pflicht verletzen; pflichtwidrig handeln | **~ à sa parole** | to break one's word || sein Wort brechen.

**forfait** m Ⓐ [contrat à ~] | contract at an agreed price; contract | Abschluß m; Festabschluß m | **endossement à ~** | endorsement without recourse || Indossament n ohne Regreß | **prix à ~** ① | contract(ing) price; price as per contract || ausgemachter (vereinbarter) Preis m; Lieferpreis; Kontraktpreis | **prix à ~** ② | price according to tender || Submissionspreis m | **travail à ~** | contract (job) (jobbing) work; work by contract (by the job) || auf Kontrakt (auf feste Rechnung) vergebene (übernommene) Arbeit f | **entreprendre des travaux à ~** | to contract for work || Arbeit f (Arbeiten fpl) im Werkauftrag übernehmen | **vente à ~** | outright (firm) sale || fester Verkaufsabschluß m.
★ **acheter qch. à ~** | to buy sth. firm (outright) || etw. fest (auf feste Rechnung) kaufen | **vendre qch. à ~** | to sell sth. outright || etw. fest verkaufen.
★ **à ~** ① | on (by) (upon) contract; contractually || durch Vertrag; vertraglich; in (durch) Werkvertrag | **à ~** ② | outright || endgültig | **à ~** ③ | at an agreed price; at a fixed price || zu einem festen Preis; auf feste Rechnung.

**forfait** m Ⓑ | **à ~** | in the lump; in bulk || in (über) Bausch und Bogen; pauschal | **affrètement à ~** | freighting by contract || Pauschalverfrachtung f | **chiffre à ~** | flat rate || Pauschalbetrag m; Pauschalsatz m | **fret à ~** | lump-sum freight || Pauschalfracht f | **marché à ~** | bulk bargain (deal) || Pauschalabkommen n; Pauschalvereinbarung f | **prix à ~** | price in the lump; lump-sum price || Pauschalpreis m | **somme à ~** | lump sum || Pauschalbetrag m; Pauschalsumme f; Pauschale f | **taxation à ~** | taxation on a flat rate || Pauschalbesteuerung f | **vente à ~** | sale in the lump || Verkauf m in (über) Bausch und Bogen | **voyage à ~** | organized tour || Pauschalreise f.
★ **acheter qch. à ~** | to buy sth. as a job lot || etw. in (über) Bausch und Bogen kaufen | **vendre qch. à ~** | to sell sth. in the lump || etw. in (über) Bausch und Bogen verkaufen.

**forfait** m Ⓒ | **~ de communauté** | job work (piece work) done by the team || Gruppenakkord m | **travail à ~** | job (piece) work || Arbeit f auf Akkord; Akkordarbeit | **remettre un travail à ~** | to give some work out by the job || eine Arbeit in Akkord geben (auf Akkord vergeben).
★ **prendre qch. à ~** | to contract for sth. by the job || etw. auf Akkord (in Akkordarbeit) übernehmen | **traiter q. à ~** | to pay sb. by the job || jdn. in Akkord entlöhnen; jdm. Akkordlohn bezahlen; jdn. auf Akkord arbeiten lassen | **travailler à ~** | to do job work (piece work); to job || in (auf) Akkord arbeiten | **à ~** | by the job (piece) || in (auf) Akkord.

**forfait** m Ⓓ [clause de dédit] | forfeit clause || Verfallsklausel f; Verwirkungsklausel f.

**forfait** m Ⓔ [dédit] | forfeit; penalty; forfeit money || verwirkte Geldstrafe f; Reugeld n; Buße f.

**forfait** m Ⓕ [crime énorme] | heinous crime || ungeheures (ruchloses) Verbrechen n.

**forfaitaire** adj Ⓐ [contractuel] | contractual; by contract || vertraglich; durch Vertrag | **limitation ~ de responsabilité** | contractual limitation of liability || vertragliche Haftungsbeschränkung f | **marché ~** | outright purchase || fester Kauf m (Kaufabschluß m) | **prix ~** | contract (contracting) price; price as per contract || Lieferpreis m; Vertragspreis | **à un prix ~** | at an agreed price; outright || zu einem ausgemachten (vereinbarten) Preis | **vente à un prix ~** | outright sale || Abschluß zu einem festen Verkaufspreis; fester Verkaufsabschluß.

**forfaitaire** adj Ⓑ [global] | in the lump; in bulk || pauschal | **base ~** | flat rate || Pauschalsatz m | **évaluation ~** | evaluation in bulk || Pauschalbewertung f | **marché ~** | transaction by contract; contract || Pauschalabschluß m; Pauschalabkommen n; Pauschalvereinbarung f | **paiement ~** | lump-sum payment || Zahlung f eines Pauschalbetrages | **règlement ~** | lump-sum settlement; settlement by payment of a lump sum || Pauschalregulierung

*f;* Regulierung durch Zahlung eines Pauschalbetrages | **somme** ~ | lump sum ‖ Pauschalbetrag *m;* Pauschalsumme *f;* Pauschale *f* | **valeur** ~ | estimated total value ‖ Gesamtschätzungswert *m;* geschätzter Gesamtwert.

**forfaitairement** *adv* | by contract; contractually ‖ vertraglich; durch Vertrag.

**forfaiture** *f* Ⓐ | misuse; abuse ‖ Mißbrauch *m* | ~ **au devoir** | breach of duty ‖ Pflichtverletzung *f* | ~ **à l'honneur** | breach of hono(u)r ‖ Ehrverletzung *f.*

**forfaiture** *f* Ⓑ [crime commis par un fonctionnaire dans l'exercice de ses fonctions] | misuse (abuse) of authority; maladministration ‖ Verletzung *f* der Amtspflicht; Amtsmißbrauch *m;* Amtsverbrechen *n.*

**forge** *f;* **forges** *fpl* | ironworks *pl* ‖ Hütte *f;* Hüttenwerk *n.*

**forger** *v* | to forge ‖ fälschen | ~ **des nouvelles** | to manufacture (to invent) news ‖ Nachrichten fabrizieren (erfinden) | ~ **une signature** | to forge a signature ‖ eine Unterschrift fälschen (nachmachen).

**formaliser** *v* | ~ **q.** | to offend sb.; to give offense to sb. ‖ jdn. verletzen; jdn. beleidigen | **se** ~ **de qch.** | to take offense at sth.; to take exception to sth. ‖ an etw. Anstoß nehmen.

**formalisme** *m* | formalism; formulism ‖ Formalismus *m;* Formenwesen *n.*

**formaliste** *m* | formalist ‖ Formalist *m;* Formenmensch *m.*

**formaliste** *adj;* **formalistique** *adj* | formalist ‖ formalistisch.

**formalité** *f* | formality ‖ Formalität *f;* Förmlichkeit *f* | **absence de** ~ | informality ‖ Formlosigkeit *f;* Zwanglosigkeit *f* | **accomplissement de** ~ **s** | observation of (compliance with) formalities ‖ Erfüllung *f* (Einhaltung *f*) von Formvorschriften (von Formalitäten) | ~ **s en (de) douane;** ~ **s douanières** | customs formalities (clearance) ‖ Zollformalitäten *fpl;* Zollbehandlung *f* | ~ **s d'enregistrement** | formalities of registration ‖ Eintragungsformalitäten | ~ **s d'importation** | import formalities ‖ Importformalitäten | ~ **de justice** | legal formality ‖ gerichtliche Formalität | ~ **s de passeport** | passport formalities ‖ Paßförmlichkeiten *fpl.*
★ **une pure** ~ | a mere formality (matter of form) ‖ eine reine Formsache (Formalität); nur eine Sache der Form | **accomplir (observer) (remplir) les** ~ **s** | to observe (to comply with) the formalities ‖ die Formalitäten beobachten (einhalten) (erfüllen) | **alléger les** ~ **s** | to reduce formalities ‖ Formalitäten vereinfachen.

**formateur** *m* [in Belgium] | prospective prime minister; person entrusted with the formation of a new government ‖ [in Belgien] mit der Regierungsbildung Beauftragter.

**formation** *f* Ⓐ [action de former] | formation; forming ‖ Bildung *f;* Errichtung *f;* Entstehung *f* | ~ **d'une alliance** | formation of an alliance ‖ Errichtung eines Bündnisses | ~ **d'un bloc (de blocs)** | forming a block; block formation ‖ Blockbildung | ~ **de capitaux d'épargne** | creation (accumulation) of savings capital ‖ Bildung von Sparkapital; Sparkapitalbildung | ~ **brute de capital** | gross capital formation; gross investment ‖ Bruttoinvestitionen | ~ **brute de capital fixe; FGCF** | gross fixed capital formation ‖ Bruttoanlageinvestitionen | ~ **d'un parti** | formation (foundation) of a party ‖ Gründung einer Partei | ~ **des prix** | price formation; rate-making ‖ Preisbildung | ~ **d'une société** | formation (incorporation) of a company ‖ Gründung (Errichtung) einer Gesellschaft; Gesellschaftsgründung | ~ **de stocks** | stockbuilding (forming) ‖ Lageraufstockung *f;* Vorratshaltung *f* | **en** ~ **; en cours (en voie) de** ~ | in the making; in the course of formation ‖ in der Bildung begriffen; im Begriff zu entstehen.

**formation** *f* Ⓑ | training ‖ Ausbildung *f* | ~ **continue;** ~ **permanente** | further education ‖ ständige Weiterbildung (Fortbildung) | ~ **professionnelle** | vocational training ‖ Berufsausbildung | ~ **et perfectionnement professionnels** | basic and advanced vocational training ‖ berufliche Aus- und Fortbildung; Ausbildung am Arbeitsplatz (im Hause) (im Betrieb) | ~ **du personnel** | staff training ‖ Personalausbildung.

**forme** *f* | form; formality; form (method) of procedure ‖ Form *f;* Formalität *f;* Verfahrensform | **par** ~ **d'avertissement** | by way of warning ‖ als Warnung | **contrat en due** ~ | formal contract ‖ förmlicher Vertrag *m* | **défaut (erreur) (manque) (vice) de** ~ | formal defect; defect in form; informality ‖ mangelnde Form; Formmangel *m;* Formfehler *m* | **par (pour) défaut (vice) de** ~ | because of an informality (of a formal defect) ‖ wegen Formmangels; wegen Formfehlers | **nul par défaut (vice) de** ~ | invalid because of defective form ‖ wegen Formmangels nichtig; formnichtig | ~ **d'exécution** | manner of execution ‖ Ausführungsform; Art *f* der Ausführung | **la** ~ **et le fond** | the form and the substance ‖ Form und Inhalt | ~ **de gouvernement** | form (system) of government ‖ Regierungsform; Staatsform | ~ **exigée par la loi** | form required (prescribed) by law; legal (judicial) form | ‖ gesetzliche (gesetzlich vorgeschriebene) Form | **question de** ~ | matter of form ‖ Formfrage *f* | **règle de** ~ | formality ‖ Formvorschrift *f* | **sous (en)** ~ **de tableau** | in tabular form ‖ in Tabellenform.
★ ~ **authentique** | authenticated (legalized) form ‖ beglaubigte Form | **en bonne** ~ **; en bonne et due** ~ **; dans les** ~ **s; en** ~ | in due (regular) (proper) form; formally ‖ in aller (in entsprechender) (in gehöriger) Form; ordnungsgemäß; ordnungsmäßig | ~ **écrite;** ~ **passée par écrit** | written form ‖ schriftliche Form; Schriftform | ~ **juridique** | legal formality ‖ gerichtliche Formalität *f* | **ne pas rédigé dans les** ~ **s légales** | not in the required (prescribed) form ‖ formwidrig; nicht in der vorgeschriebenen Form abgefaßt | ~ **notariée** | notarial (notarized) form ‖ notarielle Form | **de pure** ~ | as

**forme** *f, suite*
a formality (matter of form); merely for the sake of form ‖ als reine Formsache (Formalität); nur der Form halber (wegen) | **être de pure ~** | to be entirely (merely) a matter of form ‖ eine reine Formsache sein | **sous une ~ réduite** | in abridged form ‖ in abgekürzter Form.
★ **avertir q. dans les ~ s** | to give sb. formal due warning ‖ jdn. in aller Form benachrichtigen | **prendre ~** | to take shape ‖ Form annehmen | **prendre une ~ pratique** | to take a practical form ‖ praktische Form (Gestalt) annehmen | **réparer un vice de ~** | to make good a formal defect ‖ einen Formmangel beheben (heilen).
★ **pour la ~** | for form's sake; as a matter of form ‖ der Form wegen (halber) | **quant à la ~** | as to form; formally ‖ in formeller Beziehung; formell | **correct quant à la ~** | formally correct ‖ formgültig | **sous la ~ de** | under the form of ‖ in der Form von | **sous n'importe quelle ~** | under (in) any form whatsoever ‖ in irgendwelcher Form.
**formé** *adj* Ⓐ | **être ~** | to be formed ‖ gebildet (errichtet) werden; in der Bildung begriffen sein | **mal ~** | badly formed ‖ in schlechter Form.
**formé** *adj* Ⓑ [développé] | full-grown ‖ erwachsen; voll entwickelt.
**formel** *adj* Ⓐ | formal ‖ formell; förmlich | **démenti ~; dénégation ~ le** | formal denial ‖ formelles Dementi *n*.
**formel** *adj* Ⓑ [précis] | strict; express; precise ‖ ausdrücklich | **défense ~ le** | strict order forbidding [sth.] ‖ ausdrückliches Verbot *n* | **démenti ~; dénégation ~ le** | flat (categorical) denial ‖ kategorisches Dementi *n* | **promesse ~ le** | distinct promise ‖ ausdrückliches Versprechen *n* | **témoignage ~** | positive statement ‖ bestätigende Aussage *f*.
**formellement** *adj* Ⓐ | formally ‖ formell; in formeller Beziehung.
**formellement** *adv* Ⓑ | absolutely; strictly; expressly ‖ unbedingt; ausdrücklich | **être ~ interdit** | to be strictly (expressly) forbidden ‖ ausdrücklich verboten sein.
**former** *v* Ⓐ [constituer] | to form; to build ‖ bilden; formen | **~ un tout** | to form one whole ‖ ein Ganzes bilden | **~ qch. sur qch.; ~ qch. sur le modèle (à l'image) de qch.** | to form sth. after (from) (upon) the model of sth. ‖ etw. nach etw. formen (bilden); etw. einer Sache nachbilden | **se ~** | to be formed; to take form ‖ gebildet (errichtet) werden; entstehen; Form annehmen; in der Bildung begriffen sein.
**former** *v* Ⓑ [contracter] | to create; to constitute; to establish ‖ bilden; errichten | **~ une alliance** | to form (to make) an alliance ‖ ein Bündnis schließen | **~ un établissement** | to establish os.; to settle down ‖ sich niederlassen; sich etablieren | **~ une société** | to incorporate (to form) (to establish) (to set up) a company ‖ eine Gesellschaft gründen (errichten) (bilden).
**former** *v* Ⓒ [formuler] | to formulate ‖ formulieren | **~ une accusation contre q.** | to article against sb.; to bring a charge (charges) against sb.; to charge (to indict) sb. ‖ gegen jdn. Anklage erheben; jdn. unter Anklage stellen; jdn. anklagen | **~ des objections** | to raise (to form) objections ‖ Einwendungen machen (erheben) | **~ opposition** | to file opposition ‖ Einspruch erheben | **se ~ une opinion** | to form an opinion ‖ sich eine Meinung bilden | **~ un projet** | to formulate a plan ‖ einen Plan (ein Projekt) ausarbeiten | **~ une résolution** | to pass a resolution ‖ einen Entschluß fassen.
**former** *v* Ⓓ | to school; to train ‖ bilden; schulen | **se ~ aux affaires** | to get (to acquire) a business training ‖ im Geschäftsleben bewandert werden.
**formulable** *adj* | to be formulated ‖ zu formulieren; formulierbar | **difficilement ~** | difficult to put into words ‖ schwer in Worten auszudrücken; schwierig in Worte zu fassen.
**formulaire** *m* Ⓐ [formule imprimée] | form; printed form ‖ Vordruck *m;* Formular *n;* gedrucktes Formular | **case d'un ~** | division (space) on a printed form ‖ Spalte *f* eines Vordrucks | **~ de demande** | application (entry) form; form of application ‖ Antragsformular | **~ d'une lettre de change** | form of a bill of exchange; bill form ‖ Wechselformular | **~ de quittance; ~ de reçu** | receipt form; form of receipt ‖ Quittungsformular.
**formulaire** *m* Ⓑ [recueil de formules] | collection of formulae ‖ Formelbuch *n;* Formelsammlung *f*.
**formulation** *f* | formulation; wording ‖ Formulierung *f;* Fassung *f* | **~ d'une opinion** | formulation of an opinion ‖ Bildung *f* (Ausdruck *m*) einer Meinung.
**formule** *f* Ⓐ | formula; set form of words ‖ Formel *f;* Klausel *f* | **~ d'accord** | formula of agreement; modus vivendi ‖ Einigungsformel | **~ d'affirmation solennelle; ~ solennelle** | form of solemn assertion ‖ Beteuerungsformel | **carnet de ~ s** | collection of formulas; formulary ‖ Formelsammlung *f;* Formelbuch *n* | **~ de politesse** | formula of courtesy ‖ Höflichkeitsformel | **~ de serment** | text of an oath; form (wording) of the oath ‖ Eidesformel.
★ **~ acceptable** | acceptable formula ‖ annehmbare Formel | **~ exécutoire** | order of enforcement; writ of execution ‖ Vollstreckungsklausel *f* | **~ s stéréotypes** | hackneyed formulae ‖ abgedroschene Formeln *fpl* | **exprimer qch. dans une ~** | to express sth. in a formula; to formulate sth. ‖ etw. in einer Formel ausdrücken; etw. formulieren.
**formule** *f* Ⓑ [~ imprimée] | form; printed form; blank ‖ Vordruck *m;* Formular *n;* Formblatt *n;* Blankett *n* | **~ d'acquit** | form of receipt; receipt form ‖ Quittungsformular | **~ d'approbation** | form of confirmation ‖ Bestätigungsformular | **carnet de ~ s** | book of forms (of printed forms) ‖ Formularbuch *n;* Formularsammlung *f* | **~ de chèque** | cheque form (blank); blank cheque ‖ Scheckvordruck; Scheckformular; Checkformular [S] | **~ de connaissement** | form of a bill of lading ‖ Frachtbriefformular | **~ d'effet de commerce**

| form of a bill of exchange; bill form; blank bill || Wechselvordruck; Wechselformular; Wechselblankett *n* | ~ **de mandat**; ~ **de pouvoir** | form of proxy; proxy form || Vollmachtsformular | ~ **de mandat** | form of requisition; requisition form || Auftragsformular | ~ **de proposition** | proposal form || Antragsformular | ~ **de quittance(s)** | printed form of receipt || Quittungsvordruck; Quittungsformular | ~ **de télégramme** | telegram form (blank) || Telegrammvordruck; Telegrammformular | **remplir une** ~ | to fill in (up) a form || einen Vordruck (ein Formular) ausfüllen.

**formule** *f* Ⓒ [recette] | formula; recipe || Rezept *n*.

**formuler** *v* | to formulate; to express in a formula || formulieren; in einer Formel ausdrücken | ~ **une accusation contre q.** | to article against sb.; to bring a charge (charges) against sb.; to charge sb. || gegen jdn. eine Anklage vorbringen (erheben); jdn. anklagen | ~ **un acte** | to draw up a document in due form || eine Urkunde in ordnungsgemäßer Form abfassen | ~ **une conclusion** | to draw a conclusion; to conclude || einen Schluß ziehen; schließen | ~ **son opinion** | to formulate one's opinion || seine Meinung ausdrücken | ~ **opposition contre** | to raise objection against || Widerspruch einlegen gegen | ~ **une plainte** | to lodge a complaint || eine Beschwerde vorbringen | ~ **sa position** | to define one's position || seinen Standpunkt definieren | ~ **une proposition** | to put a proposal into words || einen Vorschlag in Worte fassen | ~ **une règle** | to lay down a rule || eine Regel festlegen | ~ **un souhait** | to express a wish; to give expression to a wish || einen Wunsch ausdrücken; einem Wunsch Ausdruck geben.

**formule-type** *m* | specimen form || Musterformular *n*.

**fort** *adj* | ~ **e baisse de prix** | big drop in prices || starker Preisrückgang *m* | ~ **e commande** | large order || großer Auftrag *m;* große Bestellung *f* | ~ **e différence** | great difference || großer Unterschied *m* | ~ **e perte** | heavy loss || schwerer Verlust *m* | **prix** ~ ① | high price || hoher Preis *m* | **prix** ~ ② | full price || voller Preis | **prix** ~ ③ | catalogue price || Katalogpreis | ~ **es ressources** | ample means *pl* | große Geldmittel *npl* | ~ **e somme** | large sum (amount) || großer Betrag *m*.

**fortifier** *v* | ~ **les soupçons de q.** | to confirm sb.'s suspicion || jds. Verdacht bestätigen.

**fortuit** *adj* | fortuitous | zufällig | **cas** ~ ① | fortuitous (unforeseeable) event || unvorhersehbares (unabwendbares) Ereignis *n;* unabwendbarer Zufall *m;* **cas** ~ ② | act of God || höhere Gewalt *f*.

**fortuité** *f* | fortuitousness || Zufälligkeit *f*.

**fortuitement** *adv* | fortuitously; accidentally; by chance || zufälligerweise; durch Zufall.

**fortune** *f* Ⓐ | fortune; riches *pl* || Vermögen *n;* Wohlstand *m* | **accroissement de** ~ | increase of property; increment || Vermögenszuwachs *m;* Vermögenssteigerung *f* | **administration de** ~ | administration (management) of an estate (of property) || Vermögensverwaltung *f* | **compte de** ~ | property account || Vermögenskonto *n* | **état de** ~ **(de la** ~ **); relevé de** ~ | summary of assets and liabilities; statement of affairs; inventory || Vermögensverzeichnis *n;* Vermögensaufstellung *f;* Vermögensübersicht *f;* Vermögens(be)stand *m* | **impôt sur la** ~ ① | capital (property) tax; tax on property || Vermögenssteuer *f;* Kapitalsteuer | **impôt sur la** ~ ② | taxation of property || Vermögensbesteuerung *f* | **impôt sur l'accroissement de** ~ **(sur la fortune acquise)** | capital gains tax || Vermögenszuwachssteuer *f*.

★ ~ **dépenaillée** | dilapidated fortune || zerrüttetes Vermögen | ~ **privée** | private fortune (means *pl*); private (personal) property || Privatvermögen; Privatbesitz *m*.

★ **accroître sa** ~ | to increase one's fortune(s) || sein Vermögen vergrößern (vermehren) (mehren) | **amasser une** ~ | to amass a fortune || ein Vermögen ansammeln | **avoir de la** ~ | to be a person of means; to be well off || vermögend (wohlhabend) sein; Vermögen besitzen | **faire** ~ **; gagner une** ~ | to make (to gain) (to realize) a fortune || ein Vermögen erwerben (machen) | **sans** ~ | without means || vermögenslos.

**fortune** *f* Ⓑ [risque] | risk; peril || Gefahr *f;* Risiko *n* | ~ **de mer** | marine perils (risks); perils of the seas; peril of the sea; sea peril || Seegefahr; Seerisiken *npl*.

**fortune** *f* Ⓒ | ~ **adverse** | adversity; adversities; adverse circumstances || Ungunst *f* der Verhältnisse; widrige Umstände *mpl*.

**fouiller** *v* | ~ **q.**; ~ **les poches de q.** | to search sb.; to go through sb.'s pockets || jdn. durchsuchen; jds. Taschen durchsuchen; an jdm. eine Leibesvisitation vornehmen.

**fourbe** *adj* | cheating; swindling; double-dealing || betrügerisch; schwindelhaft; schurkisch.

**fourber** *v* | to cheat; to swindle || betrügen; beschwindeln.

**fourberie** *f* | cheating; fraud; deceit; swindle; imposture; double-dealing || Betrügerei *f;* Betrug *m;* Schwindelei *f;* Schwindel *m;* Gaunerei *f;* Schurkerei *f* | **maître en** ~ | arch-deceiver || Erzgauner *m* | **dévoiler une** ~ | to lay bare a fraud || eine Betrügerei aufdecken.

**fournage** *m* | charge for baking bread || Backgeld *n*.

**fourni** *adj* | **bien** ~ | well-stocked || wohl versorgt.

**fournir** *v* Ⓐ [pourvoir; approvisionner] | to furnish; to supply; to provide; to purvey || beschaffen; anschaffen; liefern; stellen | ~ **de l'argent à q.** | to provide sb. with money || jdn. mit Geld versehen | ~ **caution** | to give security || Sicherheit stellen (bestellen) | ~ **bonne et valable caution** | to give good and valid security || entsprechende Sicherheit bieten (geben) | ~ **une couverture** | to provide cover || Deckung anschaffen | ~ **des défenses** | to produce evidence for the defense || Verteidigungsmittel *npl* vorbringen (beibringen) | ~ **entretien** | to provide maintenance || Unterhalt gewähren | ~ **un garant** | to give (to furnish) bail || einen Bürgen stellen | ~

**fournir** v Ⓐ *suite*
**qch. en nantissement** | to pledge (to pawn) sth. || etw. verpfänden | **~ des pièces à l'appui (au soutien) de qch.** | to support sth. by vouchers (by documents) (by documentary evidence) || etw. urkundlich (dokumentarisch) (mit Urkunden) belegen; etw. durch Belege nachweisen | **~ la preuve** | to furnish evidence (proof) || den Beweis erbringen (liefern) | **~ des renseignements à q.** | to furnish sb. with information || jdn. mit Informationen versehen | **~ q. de vivres** | to furnish sb. with supplies; to supply (to provision) sb. || jdn. mit Lebensmitteln versorgen; jdn. versorgen (verproviantieren) | **~ q. de qch.; ~ qch. à q.** | to supply (to provide) (to furnish) (to equip) sb. with sth. || jdn. mit etw. versehen (versorgen) (ausrüsten); jdm. etw. verschaffen | **se ~ de qch.** | to provide os. with sth. || sich mit etw. versorgen (versehen) | **~ qch.** | to supply sth. || etw. liefern.
**fournir** v Ⓑ [présenter] | **~ des documents** | to produce documents || Urkunden vorlegen (beibringen).
**fournir** v Ⓒ [subvenir] | to provide; to contribute || beitragen; beisteuern | **~ à la dépense; ~ aux dépenses; ~ aux frais** ① | to defray the expense (the expenses) (the cost) (the costs) || die Kosten bestreiten | **~ à la dépense; ~ aux dépenses; ~ aux frais** ② | to contribute to (towards) the expense || zu den Kosten beitragen (beisteuern).
**fournir** v Ⓓ | **~ une lettre de crédit sur q.** | to issue a letter of credit on sb. || auf jdn. einen Kreditbrief ziehen.
**fournir** v Ⓔ [produire] | **l'alibi; ~ un alibi** | to produce an alibi || ein Alibi beibringen; die Abwesenheit vom Tatort beweisen.
**fournissement** m | contribution || Beitrag m; beigesteuerter Betrag m.
**fournisseur** m | supplier; purveyor; furnisher; provider || Lieferant m; Lieferer m | **les ~ s** | the tradesmen; the tradespeople || die Lieferanten mpl | **~ de l'armée** | army contractor || Heereslieferant | **~ de la cour** | purveyor to the Court || Hoflieferant | **entrée des ~ s** | tradesmen's entrance || Lieferanteneingang m | **~ de l'Etat; ~ du gouvernement** | contractor to the Government || Staatslieferant; Übernehmer m von öffentlichen Aufträgen (von Staatsaufträgen) | **liste des ~ s** | list of suppliers || Lieferantenliste f | **grand livre de ~ s** | supplier's ledger || Wareneingangsbuch n | **~ attitré (breveté) de sa Majesté** | by appointment (by special appointment) of His (Her) Majesty || Hoflieferant Seiner (Ihrer) Majestät | **~ de la marine; ~ de navires; ~ maritime** | ship (ship's) chandler; marine-store dealer || Lieferant von Schiffszubehör (von Schiffsbedarf) | **~ principal** | main supplier || Hauptlieferant.
**fournisseur** adj | **pays ~** | supplier country || Lieferland n.
**fourniture** f | supply; supplying; providing; furnishing || Lieferung f; Liefern n; Versorgung f | **~ de fonds** | finding of capital || Beschaffung f (Auftreiben n) von Kapitalien | **passer un marché pour la ~ de qch.** | to contract (to sign a contract) for the supply of sth. || einen Abschluß für die Lieferung von etw. betätigen | **~ pour les nécessités de la vie** | provision of the necessity of life || Fürsorge f für die Lebensnotwendigkeiten.
**fournitures** fpl | supplies || Material n | **~ pour navires** | ship (ship's) chandlery || Schiffsbedarfsmagazin n.
**fourvoyer** v | to mislead; to lead astray || irreführen.
**foyer** m Ⓐ | hearth; home || Herd m; Hausstand m | **~ du marin** | sailor's home || Seemannsheim n | **le ~ familial** | the home || das Heim | **rentrer dans ses ~ s** | to come home || heimkommen.
**foyer** m Ⓑ [centre] | **~ d'érudition** | place (center) of learning || Bildungsstätte f; Bildungszentrum n.
**fraction** f Ⓐ [portion; partie] | fraction; fractional part || Bruch m; Bruchteil m | **en ~ s** | in instalments || in Teilbeträgen.
**fraction** f Ⓑ [groupe politique] | fraction; party fraction || Fraktion f; Parteifraktion.
**fractionnaire** adj | splitting; dividing-up || Teilung f; Aufteilung f.
**fractionner** v | to split [up]; to divide [into] || teilen | **~ le paiement de qch.** | to pay sth. (for sth.) in instalments || etw. (für etw.) in Raten zahlen | **se ~** | to split up into groups || sich in Fraktionen (in Gruppen) aufteilen.
«**Fragile**» | «With Care» || «Vorsicht! Zerbrechlich».
**fragment** m | fragment; broken piece || Bruchstück n; Fragment n.
**fragmentaire** adj | fragmentary || bruchstückweise; in Bruchstücken; fragmentarisch.
**fragmentation** f | breaking up; fragmentation || Zerlegung f in Bruchteile.
**fragmenter** v | **~ qch.** | to break up sth.; to divide sth. into fragments || etw. in Bruchteile zerlegen.
**frais** mpl | expense(s); expenditure; charges; cost(s) || Kosten pl; Unkosten pl; Ausgaben fpl; Spesen pl | **~ accessoires; ~ annexes** | ancillary (associated) costs || Nebenkosten | **~ d'accouchement** | expenses of confinement || Entbindungskosten | **~ d'acte; ~ de contrat** | cost (expense) of the contract || Vertragskosten | **adjudication de ~ (des ~)** | award of costs || Zubilligung f von (der) Kosten | **~ d'administration; ~ de gérance** | administration (management) expenses || Verwaltungskosten; Verwaltungsausgaben | **~ d'allège; ~ de chalands** | lighterage || Leichtergebühr f | **~ d'amenage** | carriage || Fuhrlohn m | **aperçu des ~** | rough estimate of cost || Kostenüberschlag m | **~ d'approche** | forwarding costs || Nachsendekosten | **~ d'arbitrage** | cost(s) of arbitration; arbitration cost (expenses) || Kosten des schiedsgerichtlichen Verfahrens; Schiedsgerichtskosten; Schiedskosten | **~ d'arrimage** | stowage costs || Stauerlohn m | **~ d'assurance** | insurance charges || Versicherungskosten | **~ d'attente** | cost(s) of waiting time

|| Wartezeitkosten | **avance de** ~ | advance on costs (on expenses); expenses advanced || Vorschuß *m* auf die Kosten; Kostenvorschuß; Spesenvorschuß.

★ ~ **de banque** | bank charges || Bankspesen; Bankgebühren *fpl* | ~ **de bureau** | office expenses (expenditure) || Bürounkosten; Büroausgaben | ~ **de camionnage** | cartage; cost of carriage (of transportation); transportation cost || Rollgeld *n;* Rollgebühr *f;* Transportkosten | **charge (fardeau) des** ~ | burden of the costs || Kostenlast *f* | ~ **de chargement;** ~ **d'expédition;** ~ **de mise à bord** | shipping (forwarding) charges (expenses) || Verladungsspesen; Transportkosten; Frachtkosten | **compte des** ~ | bill (note) (account) of expenses (of charges) || Kostenrechnung; Spesenrechnung | ~ **de consignation** | cost of deposit || Hinterlegungskosten | ~ **de consigne;** ~ **d'entrepôt;** ~ **de magasinage** | cost of (charges for) storage; warehousing cost; storage || Lagerkosten; Lagerspesen; Lagergeld *n* | ~ **de construction** | cost of construction || Baukosten | ~ **de contentieux** | legal charges; law costs || Prozeßkosten; Gerichtskosten | ~ **de course;** ~ **de route;** ~ **de tournée;** ~ **de voyage** | travelling expenses (charges) || Reisekosten; Reisespesen; Reiseauslagen.

★ ~ **de débarquement** | landing charges || Landekosten | **débiteur des** ~ | debtor of the cost || Kostenschuldner *m* | **décharge des** ~ | exemption from costs (from charges) || Kostenfreiheit *f;* Gebührenfreiheit | ~ **de déchargement** | charges for unloading || Abladekosten; Löschkosten | **déduction faite des** ~ | after deduction of expenses; charges deducted || abzüglich (nach Abzug) der Kosten | **déduction faite de tous** ~ | less charges || abzüglich (nach Abzug) aller Kosten | ~ **de la défense** | costs of the defence [GB] (defense [USA]) || Kosten der Rechtsverteidigung; Verteidigungskosten | ~ **de déménagement;** ~ **de déplacement** ①| removal expenses || Umzugskosten | ~ **de déplacement** ②| travelling expenses || Reisekosten | ~ **de distribution** | cost of distribution; distribution cost || Absatzkosten; Vertriebskosten | ~ **de douane;** ~ **de dédouanement;** ~ **de formalités en douane** | customs charges; charges for clearance through customs (for customs clearance) || Zollspesen; Verzollungsspesen; Kosten der Verzollung; Zollabfertigungskosten.

★ ~ **d'éducation** | cost of education || Erziehungskosten | ~ **d'emballage** | cost of packing; packing cost (charges) || ~ **d'enregistrement** | cost of registration; registration costs || Eintragungskosten | ~ **d'entretien** ①| cost of maintenance (of keeping in repair) (of upkeep); maintenance cost || Unterhaltungskosten | ~ **d'entretien** ②| maintenance; board || Unterhaltungskosten; Verpflegungskosten | ~ **en espèce** | cash expenditure (outlays) (disbursements); out-of-pocket expenses || bare Auslage *f;* Barauslage; Barauslagen *fpl* | ~ **d'établissement** ①**;** ~ **de constitution** | establishment charges; formation expenses || Gründungskosten; Gründungsspesen | ~ **d'établissement** ②**;** ~ **de premier établissement** | first (prime) (initial) (original) cost; initial capital expenditure || Anlagekosten.

★ **état (liquidation) (note) de** ~ | statement of charges (of cost) (of expenses) || Kostenaufstellung *f;* Kostenverzeichnis *n;* Kostenrechnung *f;* Kostenliquidation *f;* Spesennota *f* | **état liquidatif des** ~ | request to tax the costs || Kostenfestsetzungsantrag *m;* Kostenfestsetzungsgesuch *n* | **état de** ~ **taxé** | taxed bill of costs || Kostenfestsetzungsbeschluß *m* | ~ **d'études** | costs of studying || Studienkosten | **évaluation des** ~ ①| estimate of costs || Kostenvoranschlag *m;* Kostenüberschlag *m;* Kostenanschlag *m* | **évaluation (fixation) (taxation) des** ~ ②| assessment (taxing) of costs || Kostenfestsetzung *f* | **excédent des** ~ | additional (extra) cost || Mehrkosten; zusätzliche Kosten | ~ **d'exploitation (de fonctionnement)** | operating (running) costs (expenses); overheads || Betriebskosten; Betriebsunkosten | ~ **d'impression;** ~ **de tirage** | cost of printing; printing cost (expenses) || Druckkosten; Drucklegungskosten.

★ ~ **d'insertion** ①| advertising charges || Einrükkungskosten; Insertionskosten | ~ **d'insertion** ②| cost of publication || Veröffentlichungskosten | ~ **d'installation** | initial expenses || Anschaffungskosten | ~ **d'intérêts** | interest charges || Zinskosten; Zinslasten | ~ **de justice** | legal costs (expenses); law costs (charges); court costs || Gerichtskosten; Prozeßkosten | ~ **de liquidation** | cost of liquidation; liquidation charges || Liquidationskosten | ~ **de (la) main d'œuvre** | labo(u)r costs || Arbeitskosten | ~ **de dernière maladie** | medical expense chargeable to the estate || aus dem Nachlaß zu zahlende Arztkosten | ~ **de mission** | mission (travel) expenses || Dienstreisekosten | **montant des** ~ | amount of charges (of expenses) || Kostenbetrag; Unkostenbetrag; Spesenbetrag | ~ **de nourriture** | cost of maintenance; board || Verpflegungskosten; Verpflegung *f* | ~ **des obsèques** | funeral expenses || Bestattungskosten; Beerdigungskosten; Begräbniskosten | ~ **de percement de glace** | icebreaking costs || Auseisungskosten | ~ **de perception** | collecting expenses; charges for collecting; cost of collection || Einhebungskosten; Inkassospesen | ~ **de pesage** | weighing charges || Wiegegeld *n;* Wiegekosten | ~ **de pilotage** | pilotage dues; pilotage || Lotsengebühren *fpl;* Lotsengeld *n* | ~ **de port** | charges for postage; postage || Portokosten; Portospesen | ~ **de poursuites** | law (legal) costs of collection || Beitreibungskosten; Betreibungskosten [S] | ~ **de précontentieux** | preliminary legal costs || vorgerichtliche Kosten | ~ **de procès;** ~ **de la procédure** | cost of the proceedings; law (court) costs; legal cost || Kosten des Verfahrens; Verfahrenskosten; Prozeßkosten | **remboursement (restitution) des** ~ | reimbursement (refund) (repayment) of

**frais** *mpl, suite*
expenses (of cost) || Kostenerstattung *f;* Kostenersatz *m;* Spesenersatz | ~ **de remorquage** | towage dues; towage || Schleppergebühren *fpl;* Schlepplohn *m* | ~ **de remplacement** | replacement cost || Wiederbeschaffungskosten.

★ ~ **de réparation** | cost of repair || Reparaturkosten | **répartition des** ~ | allocation of costs || Kostenverteilung *f* | **répartition des** ~ **généraux** | allocation of general expense || Verteilung *f* der Generalunkosten | ~ **de représentation** | cost of representation; entertainment allowance; extra pay to cover expenses of entertainment || Repräsentationskosten; Repräsentationsgelder *npl* | ~ **de revient** | cost (original cost) price; prime (first) (original) (self) cost; cost || Herstellungskosten; Produktionskosten; Gestehungskosten; Selbstkosten | ~ **de sauvetage** | salvage charges || Bergungskosten | ~ **de séjour** | cost of staying || Aufenthaltskosten | ~ **de subsistance** | living expenses || Kosten des Lebensunterhalts | ~ **de surveillance** | cost of supervision || Überwachungskosten | ~ **de transbordement** | cost of transshipment; reshipping charges || Umladekosten; Umladungskosten | ~ **de transit** | transit expenses (charges) || Durchfuhrkosten; Transitspesen | ~ **de transport** | cost of transportation; transportation cost(s); transport charges || Beförderungskosten; Transportkosten; Transportspesen | ~ **de transport aérien** | charges for carriage by air || Lufttransportkosten.

★ ~ **accessoires;** ~ **accidentels** | incidental (extra) (additional) cost (expenses) (charges); extras || Nebenkosten; Nebenausgaben; Nebenspesen | ~ **administratifs** | administration expenses || Verwaltungsausgaben; Verwaltungskosten | ~ **alimentaires** | cost of maintenance || Unterhaltskosten | ~ **bancaires** | bank charges || Bankspesen; Bankgebühren | **à** ~ **communs** | at joint expense (cost) || auf gemeinsame (gemeinschaftliche) Kosten | ~ **divers** | sundry expenses; sundries || verschiedene Ausgaben | **les** ~ **encourus (effectués)** | the expenditure incurred || die aufgewandten Kosten | **exempt de** ~ | free of charge; without cost || kostenfrei; kostenlos; gebührenfrei | ~ **exigibles** ① | expenses due || fällige Kosten | ~ **exigibles** ② | recoverable costs (expenses) || beitreibbare Kosten | **faux** ~ ① | incidental (contingent) expenses || Nebenkosten | **faux** ~ ② | occasional charges || gelegentliche (einmalige) Ausgaben | **faux** ~ ③ | untaxable costs || nicht festsetzbare Kosten | **franc de** ~ ① | free from expenses; free of expense (of cost) || spesenfrei; ohne Spesen; ohne Kosten | **franc de** ~ ② | freight (carriage) free; free of freight || frachtfrei; franko | ~ **funéraires** | funeral expenses || Beerdigungskosten; Bestattungskosten; Begräbniskosten.

★ ~ **généraux;** ~ **fixes** | general expense; overhead (indirect) expenses (charges) (cost); overhead || allgemeine Unkosten; Generalunkosten; Handlungsunkosten | **application des** ~ **généraux** | allocation of general expense || Verteilung der Generalunkosten | **compte de** ~ **généraux** | charges (general expense) account || Unkostenkonto *n* | **répartition des** ~ **généraux** | allocation of general expense || Verteilung *f* der Generalunkosten | **mettre qch. sur les (imputer qch. aux)** ~ **généraux** | to charge sth. to expense (to general expense) || etw. über Unkosten (als Betriebsunkosten) verbuchen (abbuchen).

★ **grands** ~ | heavy expenses || große (hohe) Kosten | **à grands** ~ | at great (high) cost || mit großen Kosten | ~ **judiciaires** | court costs (fees); legal costs (expenses); law costs (charges) || Gerichtskosten; Gerichtsgebühren *fpl* | **libre de** ~ | free of charge(s) || frei von Kosten; kostenfrei | **menus** ~ | petty expenses (charges); petties || kleine Ausgaben | **à peu de** ~ | at little cost || mit wenig (geringen) Kosten | ~ **scolaires** | school fees || Schulgeld *n* | ~ **supplémentaires** | extra (additional) cost || Mehrkosten; zusätzliche Kosten.

★ **adjuger les** ~ **à q.** | to award the costs to sb.; to give sb. the costs || jdm. die Kosten zusprechen (zubilligen) | **compenser les** ~ | to compensate the costs || die Kosten gegeneinander aufheben | **condamner q. aux** ~ | to award the cost against sb. || jdn. zu den Kosten (zur Tragung der Kosten) verurteilen; jdm. die Kosten auferlegen | **il fut condamné aux** ~ **de la procédure** | he had the cost awarded (given) against him; he was ordered to pay the costs || er wurde zu den Prozeßkosten (zu den Kosten des Verfahrens) verurteilt; die Prozeßkosten wurden ihm auferlegt | **couvrir (faire) ses** ~ | to get back (to cover) one's expenses || auf seine Kosten kommen; seine Kosten (Ausgaben) (Spesen) decken | **entraîner des** ~ | to involve expense || mit Kosten verbunden sein; Kosten verursachen | **faire des** ~**; se mettre en** ~ | to incur expenses; to go to expense || sich Kosten machen; sich in Unkosten stürzen | **faire les** ~ **de qch.** | to bear (to defray) (to meet) (to pay) the expenses of sth. || von etw. die Kosten tragen (bestreiten) für die Kosten aufkommen | **faire qch. à ses** ~ | to do sth. at one's own expenses || etw. auf eigene Kosten machen | **mettre les** ~ **à la charge de q.** | to award the costs against sb. || jdm. die Kosten auferlegen | **subvenir aux** ~ **de qch.** | to contribute to the expense of sth. || zur Deckung der Kosten von etw. beitragen (beisteuern) | **supporter les** ~ **de qch.** | to defray (to bear) (to meet) (to pay) the expenses of sth.; to meet the cost (the expense) of sth.; to finance sth. || die Kosten von etw. tragen (bestreiten); für die Kosten von etw. aufkommen; etw. finanzieren.

★ **aux** ~ **de; à ses** ~ | at the expense (cost) of || auf Kosten von | **à peu de** ~ | at small expense; cheaply || für geringe Kosten; ohne große Kosten; billig | **sans** ~ | free of cost (of charge); without cost || ohne Kosten; kostenlos; kostenfrei; unentgeltlich; gebührenfrei | **tous** ~ **faits** | after deduction of all expenses; all charges (expenses) de-

ducted || abzüglich (nach Abzug) aller Kosten | **tous ~ payés** | free of cost (of all cost); clear of all expenses || kostenfrei; kostenlos.

**Franc** *m* | **~ -or** | gold Franc || Goldfranken *m* | **~ -papier** | paper Franc || Papierfranken | **zone ~** | Franc area || Franken-Zone *f.*

**franc** *adj* Ⓐ [loyal] | frank; open || freimütig; offen | **une réponse ~ che** | frank reply || freimütige Antwort *f.*

**franc** *adj* Ⓑ [libre] | **~ arbitre** | free discretion (will) || freies Ermessen *n* | **port ~** | free port | Freihafen *m.*

**franc** *adj* Ⓒ | free; exempt || frei | **~ d'avarie; ~ d'avarie particulière** | free of (from) average; free from particular average || frei von Havarie (von Beschädigung) | **~ d'avarie commune** | free from general average || frei von allgemeiner Havarie | **~ de casse** | free from breakage || bruchfrei; frei von Bruch | **~ et quitte de toutes charges** | free of all charges || frei von allen Lasten (von allen Belastungen) | **~ de droits** | free of charge (of charges); without charge || gebührenfrei; ohne Gebühren | **~ de tout droit; ~ de tous droits** | free of all charges (of all costs) || frei von allen Kosten; kostenfrei | **~ de droits de douane** | free of duty (of duties) (of custom duties) | duty-free || zollfrei | **~ de frais** ① | free from expenses; free of expense (of cost) || spesenfrei; kostenfrei; ohne Spesen; ohne Kosten | **~ de frais** ②; **~ de fret** ① | freight (carriage) free; free of freight; freight-free; carriage-free || frachtfrei; franko | **~ de fret** ② | carriage (freight) prepaid || unter Vorauszahlung der Fracht | **~ d'hypothèques** | free of mortgages; unmortgaged; unencumbered || frei von Hypotheken; hypothekenfrei; lastenfrei | **~ d'impôts** | exempt from taxation; tax-free || steuerfrei | **~ de port** ① | post free; post (postage) paid || freigemacht; portofrei; franko | **~ de port** ② | carriage paid (prepaid); carriage-free; freight prepaid || frachtfrei; franko | **~ de port et de droit** | carriage and duty paid || fracht- und zollfrei | **~ de port et d'emballage** | carriage and packing free of charge || Fracht und Verpackung frei | **~ de redevances** | free of royalties; royalty-free || frei von Lizenzabgaben; lizenzfrei | **huit jours ~ s** | eight clear days || acht Wochentage.

**franc-bourgeois** *m* | freeman || Ehrenbürger *m.*

**franchement** *adv* | frankly; openly || in freimütiger Weise | **parler ~** | to speak candidly || mit Offenheit sprechen.

**franchir** *v* Ⓐ [passer] | to pass; to cross || überqueren.

**franchir** *v* Ⓑ [aller au-delà] | to exceed; to transgress || überschreiten; übersteigen.

**franchir** *v* Ⓒ [surmonter] | **~ des obstacles** | to overcome obstacles || Hindernisse überwinden.

**franchise** *f* Ⓐ [franc-parler] | frankness; openness || Freimut *m;* Offenheit *f* | **avouer qch. en toute ~** | to confess sth. quite openly (frankly) || etw. freimütig bekennen | **parler avec ~** | to speak frankly || frei (offen) reden.

**franchise** *f* Ⓑ [**~ de la ville**; droit de cité] | freedom of the city; honorary freedom (citizenship) || Ehrenbürgerrecht *n;* Ehrenbürgerschaft *f* | **charte de ~** | charter of freedom || Stadtfreiheit *f;* Stadtprivileg *n.*

**franchise** *f* Ⓒ [droit d'asile] | right of sanctuary || Asylrecht *n.*

**franchise** *f* Ⓓ [asile] | asylum; sanctuary || Asyl *n.*

**franchise** *f* Ⓔ [exemption] | exemption || Freiheit *f* [von Abgaben]; Befreiung *f* | **bagages en ~** | free luggage || Freigepäck *n* | **~ de droits; ~ de frais** | exemption from charges (from duties) || Gebührenfreiheit | **~ d'imposition; ~ d'impôts** | exemption from taxes (from taxation); tax exemption || Steuerfreiheit; Freiheit von Steuern und Abgaben | **période de ~** ① | interest-free period || tilgungsfreier Zeitraum | **période de ~** ② | period of grace || Nachfrist *f;* Gnadenfrist | **~ de port; ~ postale** | exemption from postage || Postgebührenfreiheit; Portofreiheit | **~ de timbre** | exemption from stamp duty || Stempelfreiheit; Stempelgebührenfreiheit | **~ militaire** | exemption from military service || Befreiung vom Militärdienst (von der Militärdienstpflicht).

**franchise** *f* Ⓕ [exemption des droits de douane] | exemption from duties (from customs duties) || Zollfreiheit *f* | **acquit (certificat) de ~** | transhipment bond (note) || Zollfreischein *m;* Zolldurchlaßschein; Zollvormerkschein | **admission en ~** | free (duty-free) admission || Zulassung *f* zur zollfreien Einfuhr | **entrée en ~** | duty-free import (importation) || zollfreie Einfuhr *f* | **entrer en ~** | to enter (to be imported) duty-free || zollfrei eingeführt werden | **importer (faire entrer) qch. en ~** | to import sth. duty-free || etw. zollfrei einführen | **en ~** | free of duty; duty-free || zollfrei.

**franchise** *f* Ⓖ [assurance] | first loss; first portion of loss [payable by the insured] || Selbstbeteiligung.

**franchisage** *m;* **franchising** *m* | franchising; marketing (selling) under franchising agreements || Franchising *n* | **accord de ~** | franchising contract (agreement) || Franchisingvertrag *m.*

**franchisé** *m* | franchisee; franchised dealer || Franchisenehmer *m.*

**franchiseur** *m* | franchisor || Franchisegeber *m.*

**franchissable** *adj* | to be crossed (passed) || zu überqueren | **difficilement ~** | difficult to cross || schwierig (schwer) zu überqueren.

**franchissement** *m* | crossing; passing || Überquerung *f;* Überschreitung *f* | **point de ~ d'une (de la) frontière** | frontier crossing-point || Grenzübergangsstelle.

**francisation** *f* [d'un navire] | French registration; registration (registry) as a French vessel || französische Registrierung *f;* Registrierung als französisches Schiff | **acte (certificat) (brevet) de ~** | certificate of registry as a French vessel || französischer Schiffsregisterbrief *m;* französische Registrierungsurkunde *f.*

**franciser** *v* | **~ un navire** | to register a vessel as a

**franciser** *v, suite*
French ship || ein Schiff als französisches Schiff registrieren.
**franc-maçon** *m* | freemason || Freimaurer *m.*
**franc-maçonnerie** *f* | freemasonry || Freimaurerei *f.*
**franc-maçonnique** *adj* | freemasonic; masonic || freimaurerisch | **loge** ~ | masonic lodge || Freimaurerloge *f.*
**franco** *adj* | free; free of charge || frei; kostenlos; gebührenfrei | ~ **bord**; ~ **à bord** | free on board || frei an Bord; frei Schiff | ~ **courtage** | free of brokerage (of commission) || kommissionsfrei; provisionsfrei | ~ **à domicile** | delivered free at residence (at destination) || frei Haus; frei ins Haus | ~ **de douane** | free (clear) of customs duties || zollfrei | ~ **de tous frais** | free of all charges || frei von allen Kosten; kostenfrei | ~ **en gare** | free at station || frei (franko) Bahnhof | ~ **de port** ① | post free; post (postage) paid || freigemacht; portofrei; frankiert | ~ **de port** ②; ~ **de port de voiture** | carriage paid (prepaid); carriage-free; freight prepaid || frachtfrei; franko | ~ **port de chargement** | free port of loading || frei Ladehafen | ~ **port de déchargement (débarquement)** | free at port of discharge (at port of unloading) || frei Entladehafen | ~ **de port et de douane (de droits)** | carriage and duty paid || fracht- und zollfrei | ~ **de port et d'emballage** | carriage and packing free of charge || Fracht und Verpackung frei | **prix** ~ **frontière de la Communauté** | free-at-Community-frontier price || Preis frei Gemeinschaftsgrenze | ~ **à quai** | free alongside ship || frei längseits Schiff | **livré** ~ | delivery free (free of charge) || Lieferung franko | ~ **usine** | free works; free at factory || frei Werk.
**frappage** *m;* **frappe** *f* | minting; coining; coinage || Münzen *n;* Ausmünzen *n;* Geldprägung *f* | **droits de** ~ | mintage; mint (coinage) charges; seigniorage || Münzgebühr *f;* Prägelohn *m;* Prägeschatz *m;* Schlagschatz *m.*
**frappé** *adj* [saisi] | ~ **de déchéance** | expired; lapsed; void || abgelaufen; verfallen; hinfällig | ~ **de nullité** | invalid; void || für nichtig (ungültig) erklärt; nichtig; ungültig | ~ **de nullité dès l'origine** | null and void from its inception || von Anfang an null und nichtig | **être** ~ **disciplinairement** | to be punished by disciplinary measures || diziplinär geahndet werden.
**frapper** *v* Ⓐ [monnayer; battre monnaie] | to coin; to mint || prägen; münzen; ausmünzen | ~ **de la monnaie** | to coin (to mint) money || Münzen prägen (schlagen); Geld prägen.
**frapper** *v* Ⓑ | ~ **q. d'une amende** | to impose a fine on sb.; to fine sb. || gegen jdn. eine Geldstrafe verhängen; jdn. mit einer Geldstrafe belegen; jdn. in eine Geldstrafe nehmen; jdn. büßen [S] | ~ **des marchandises d'un droit** | to impose (to levy) (to put) a duty on goods || Waren mit einem Zoll belegen | ~ **qch. de nullité** | to render sth. void; to invalidate sth. || etw. für nichtig (ungültig) erklären | ~ **q. d'une punition** | to impose a punishment on sb. || jdn. mit einer Strafe belegen.
**fraternisation** *f* | fraternisation; fraternizing || Verbrüderung *f.*
**fraterniser** *v* | to fraternize || sich verbrüdern.
**fraternité** *f* | fraternity || Brüderschaft *f;* Vereinigung *f.*
**fratricide** *m* Ⓐ | fratricide || Brudermord *m.*
**fratricide** *m* Ⓑ | fratricide || Brudermörder *m.*
**fratricide** *adj* | fratricidal || brudermörderisch | **guerre** ~ | civil war || Bürgerkrieg *m* | **lutte** ~ | civil strife || Bruderkrieg *m.*
**fraude** *f* Ⓐ | fraud; deception; deceit; cheat; cheating || Betrug *m;* Betrügen; Schwindel *m* | **acte en** ~ **de la loi** | evasion of the law || Gesetzesumgehung *f* | ~ **de devises** | evasion of the currency laws || Devisenvergehen *n* | ~ **de la douane;** ~ **aux droits de douane** | evasion (defrauding) of the customs; customs evasion || Zollbetrug; Zollhinterziehung *f;* Zolldefraudation *f* | ~ **faite aux droits de la poste** | evasion (defrauding) of postage || Portohinterziehung *f;* Postbetrug | ~ **d'impôt** | tax fraud (evasion); evasion of the tax || Steuerhinterziehung *f;* Steuerbetrug | **service de la répression des** ~ **s** | fraud department || Betrugsdezernat *n* | **tentative de** ~ | attempt at fraud; attempted fraud || Betrugsversuch *m;* versuchter Betrug.
★ **dévoiler une** ~ | to lay bare a fraud || einen Betrug aufdecken | ~ **civile** | fraudulent (wilful) misrepresentation || betrügerische Vorspiegelung *f* falscher Tatsachen | ~ **électorale** | vote fraud || Wahlbetrug; Wahlschwindel; Wahlbestechung *f* | ~ **pénale** | criminal (punishable) fraud || Betrug im strafrechtlichen Sinne; strafbarer Betrug.
★ **faire une** ~ | to commit a fraud || einen Betrug begehen | **en** ~ **de . . .** | evading . . . || unter Umgehung von . . . | **par** ~ | by fraud; fraudulently || durch Betrug; betrügerischerweise.
**fraude** *f* Ⓑ [contrebande] | smuggling || Schmuggel *m* | **entrer (faire entrer) (passer) qch. en** ~ | to smuggle sth. into a country; to smuggle sth. in through the customs || etw. in ein Land schmuggeln (einschmuggeln); etw. beim Zoll durchschmuggeln | **faire la** ~ | to smuggle || schmuggeln; Schmuggel treiben | **passer (faire passer) des marchandises en** ~ | to smuggle goods || Waren schmuggeln | **passé en** ~ | smuggled through the customs; smuggled in || eingeschmuggelt; beim Zoll durchgeschmuggelt.
**fraudé** *adj* | adulterated || verfälscht.
**frauder** *v* | to defraud; to cheat; to swindle || betrügen; beschwindeln | **dans le but (dans l'intention) de** ~ | with intent of defraud; with fraudulent intention; fraudulently || in betrügerischer Absicht; in Betrugsabsicht | ~ **la douane;** ~ **les droits de douane** | to defraud the customs || den Zoll hinterziehen | ~ **les droits** | to evade the duties || die Gebühren hinterziehen | ~ **le fisc;** ~ **l'impôt;** ~

l'imposition | to defraud the tax (the revenue) ‖ die Steuer hinterziehen.
**fraudeur** *m* Ⓐ | defrauder; cheat; swindler ‖ Betrüger *m;* Schwindler *m.*
**fraudeur** *m* Ⓑ | smuggler ‖ Schmuggler *m.*
**fraudeur** *adj* | fraudulent; by fraud ‖ betrügerisch; durch Betrug.
**fraudeuse** *f* Ⓐ | defrauder; woman cheat ‖ Betrügerin *f;* Schwindlerin *f.*
**fraudeuse** *f* Ⓑ | woman smuggler ‖ Schmugglerin *f.*
**frauduleusement** *adv* Ⓐ [par fraude] | fraudulently; by fraud ‖ betrügerischerweise; durch Betrug.
**frauduleusement** *adv* Ⓑ [dans l'intention de frauder] | with intent to defraud; with fraudulent intention ‖ in betrügerischer Absicht; in Betrugsabsicht.
**frauduleux** *adj* | fraudulent ‖ betrügerisch | **acte** ~ | fraudulent act ‖ betrügerische Handlung *f* | **banqueroute** ~ **se** | fraudulent bankruptcy ‖ betrügerischer Bankrott *m* | **déclaration** ~ **se** | fraudulent declaration ‖ falsche (in Betrugsabsicht abgegebene) Erklärung *f* | **intention** ~ **se** | fraudulent intention; intent(ion) to defraud ‖ betrügerische Absicht *f;* Betrugsabsicht | **manœuvres** ~ **ses** | fraudulent practices (machinations); swindling ‖ betrügerische Machenschaften *fpl;* Betrugsmanöver *npl;* Schwindel *m* | **trafic** ~ | clandestine trade; smuggling ‖ Schleichhandel *m;* Schmuggel *m* | **transaction** ~ **se** | fraudulent transaction ‖ Schwindelgeschäft; Betrügerei *f.*
**freiner** *v* | ~ **la conjoncture** | to restrain the boom conditions ‖ die Konjunktur dämpfen | ~ **la production** | to curtail (to reduce) (to limit) production ‖ die Erzeugung (die Produktion) einschränken (drosseln).
**frelatage** *m;* **frelatation** *f;* **frelatement** *m;* **frelaterie** *f* | adulteration [of food] ‖ Verfälschung *f* [von Nahrungsmitteln].
**frelater** *v* | to adulterate [food] ‖ [Nahrungsmittel] verfälschen.
**frelateur** *m* | adulterator ‖ Verfälscher *m.*
**fréquentation** *f* | frequentation ‖ Besuch *m;* Frequenz *f.*
**fréquenter** *v* | to frequent; to visit frequently ‖ häufig besuchen.
**frère** *m* | brother ‖ Bruder *m* | **beau-** ~ | brother-in-law ‖ Schwager *m* | **con** ~ | colleague ‖ Berufskamerad *m;* Kollege *m* | **demi-** ~ | half brother ‖ Halbbruder | ~ **de mère;** ~ **utérin** | half brother on the mother's side; uterine brother ‖ Halbbruder mütterlicherseits | **navire** ~ | sister ship ‖ Schwesterschiff *n* | ~ **de père;** ~ **consanguin** | half brother on the father's side ‖ Halbbruder väterlicherseits | ~ **s et sœurs** | brothers and sisters ‖ Geschwister *pl* | ~ **s et sœurs du même lit** | full brothers and sisters ‖ vollbürtige Geschwister | ~ **germain** | full (blood) brother ‖ leiblicher Bruder | ~ **jumeau** | twin brother ‖ Zwillingsbruder.
**fret** *m* Ⓐ [affrètement] | freight; carriage of goods; freighting ‖ Fracht *f;* Frachtbeförderung *f;* Frachttransport *m* | **assurance sur le** ~ | freight insurance ‖ Frachtversicherung *f* | **bourse des** ~ **s** | shipping exchange ‖ Frachtenbörse *f* | **bureau du** ~ | freight (forwarding) (shipping) office ‖ Frachtkontor *n;* Frachtagentur *f* | **contrat de** ~ | contract of affreightment; freight contract; charter party; charter ‖ Befrachtungsvertrag *m;* Frachtvertrag; Chartervertrag; Charterpartie *f;* Charter *f* | **courtier de** ~ | freight (shipping) agent (broker) ‖ Frachtenmakler *m* | **engagements de** ~ | freight bookings ‖ Laderaumvorausbestellungen *fpl* | ~ **à forfait** | freighting by contract ‖ Pauschalbefrachtung *f* | **marché des** ~ **s** | freight market ‖ Frachtenmarkt *m* | **donner un navire à** ~ | to freight (to freight out) a ship | ein Schiff verchartern | **prendre à** ~ | to charter; to freight ‖ chartern; in Fracht nehmen; befrachten | **prendre un navire à** ~ | to charter a ship ‖ ein Schiff chartern.
**fret** *m* Ⓑ [cargaison] | freight; load; cargo ‖ Fracht *f;* Schiffsfracht; Seefracht; Schiffsladung *f* | **assurance du** ~ **(sur** ~ **)** | cargo (freight) insurance; insurance on cargo (on freight) ‖ Güterversicherung *f;* Frachtversicherung | **manifeste de** ~ | manifest (memorandum) of the cargo; ship's (freight) manifest; freight list; list of freight ‖ Frachtgüterliste *f;* Frachtliste; Ladeverzeichnis *n;* Ladungsverzeichnis; Ladungsmanifest *n* | ~ **de retour** | home (homeward) freight; return freight (cargo); homewardbound cargo ‖ Rückfracht *f;* Rückreiseladung *f;* Rückreisefracht | ~ **de sortie;** ~ **d'aller** | outward freight ‖ Ausreisefracht | ~ **sur le vide; faux** ~ **; ~ mort** | dead freight; dead-weight charter ‖ Fautfracht; Leerfracht; Ballastfracht | ~ **au voyage;** ~ **au voyage entier** | voyage freight ‖ Fracht für die ganze Reise | ~ **brut** | gross freight ‖ Gesamtfracht; Bruttofracht | **prendre du** ~ | to take in freight (cargo); to embark cargo ‖ Fracht nehmen (laden); Ladung nehmen (einnehmen).
**fret** *m* Ⓒ [prix] | cost of carriage; freight; freightage; freight rate; carriage ‖ Fracht *f;* Frachtgeld *n;* Frachtgebühr *f;* Frachtlohn *m* | **atermoiement de** ~ | respite for freight ‖ Frachtstundung *f* | **avance de** ~ | advance of (on) freight ‖ Frachtvorschuß *m* | **compte de** ~ ① | freight (carriage) account ‖ Frachtkonto *n* | **compte de** ~ ②; **note de** ~ | freight bill (note); account (note) (bill) of freight ‖ Frachtrechnung *f;* Frachtnota *f* | ~ **par contrat;** ~ **à forfait** | contract (lump-sum) freight ‖ Pauschalfracht | **cote (cotation) de** ~ | freight quotation ‖ Frachtnotierung *f* | **cours** *m* **(cours** *mpl*) **(prix** *m*) **(prix** *mpl*) **(taux** *m*) **(taux** *mpl*) **de** ~ **(du** ~ **)** | freight rate (rates) (charge) (charges) (tariff) ‖ Frachtsatz *m;* Frachtsätze *mpl;* Fracht(en)tarif *m* | **coût, assurance,** ~ | cost, insurance, freight ‖ Kosten, Versicherung und Fracht | ~ **de distance;** ~ **proportionnel;** ~ **proportionnel à la distance** | distance freight; freight pro rata ‖ Distanzfracht | ~ **s fluviaux** | inland waterway (canal) freights ‖ Binnenfrachten; Binnenfrachtraten | **indice des** ~ **s** | freight index ‖ Frach-

**fret** *m* ⓒ *suite*
  tenindex *m;* Frachtkostenindex | **~s maritimes** | maritime (marine) freights || Seefrachten; Seefrachtraten | **~s (taux des ~s) de pétrole** | oil (crude) freights (freight rates) || Frachtraten für Rohöl; Rohölfrachten | **~s (taux des ~s) pétroliers** | tanker freights (freight rates) || Tankerfrachten; Tankschifffrachtraten | **rabais (ristourne) de ~** | freight discount || Frachtrabatt *m;* Frachtnachlaß *m* | **~ de retour** | freight (carriage) back; return freight || Rückfracht; Retourfracht | **supplément de ~ ; sur ~ ; extra ~ ; ~ supplémentaire** | extra (additional) freight || Frachtaufschlag *m;* Frachtzuschlag *m;* Mehrfracht | **~ à terme** | time freight || Zeitfracht.
  ★ **~ au voyage** | voyage freight || Frachtbetrag *m* für eine Reise | **~ acquis** | freight earned (not repayable) || angefallene Fracht (Frachtkosten *pl*) | **~ brut** | gross freight || Bruttofracht; Gesamtfracht | **franc de ~** ① | freight free; free of freight; freight-free || frachtfrei; franko | **franc de ~** ② | freight prepaid || unter Vorauszahlung der Fracht | **~s (taux des ~s) maritimes** | ocean freight rates *pl* || Seefrachten *fpl;* Seefrachtraten *fpl;* Seefrachttarif *m* | **~ net** | net freight || Nettofracht.
**frètement** *m* | freighting; affreightment; freightage; chartering; charter || Befrachtung *f* (Befrachten *n*) (Charter *f*) eines Schiffes | **contrat de ~** | contract of affreightment; freight contract; charter party; charter || Befrachtungsvertrag *m;* Frachtvertrag; Chartervertrag; Charterpartie *f.*
**fréter** *v* Ⓐ | to freight; to affreight || befrachten | **se ~** | to be freighted (affreighted) || befrachtet werden | **sous- ~** | to under-freight || unterbefrachten.
**fréter** *v* Ⓑ | **se ~** | to be chartered || gechartert werden.
**fréteur** *m* Ⓐ | freighter; affreighter || Befrachter *m* | **sous- ~** | refreighter || Unterbefrachter; Weiterbefrachter.
**fréteur** *m* Ⓑ | charterer || Charterer *m.*
**front** *m* Ⓐ | front; face || Vorderseite *f;* Vorderfront *f* | **vue de ~** | front view || Vorderansicht *f.*
**front** *m* Ⓑ [coalition politique] | **~ de paix** | Peace Front || Friedensfront | **unité de ~ ; ~ commun** | commun front || Einheitsfront; gemeinsame Front | **~ populaire** | popular (people's) front | Volksfront | **faire ~ contre q.** | to make a stand against sb. || gegen jdn. Stellung nehmen (Front machen).
**frontalier** *m* [habitant d'une région frontière] | frontier(s)man; borderer || Grenzbewohner *m.*
**frontalier** *adj* | **accord ~** | border agreement (treaty) || Grenzabkommen *n* | **carte ~ère** | frontier pass || Grenzausweis *m;* Grenzbescheinigung *f* | **commission ~ère** | border commission || Grenzkommission *f* | **commerce ~ ; trafic ~** | frontier traffic; frontier-zone trade || Grenzverkehr *m* | **ouvrier ~ ; travailleur ~** | frontier (frontier-zone) worker; worker who crosses the border regularly to go (to come) to his place of work || Grenzarbeitnehmer *m;* Grenzgänger *m* | **population ~ère** | border population || Grenzbewohner *mpl;* Grenzbevölkerung *f* | **région (zone) ~ère** | frontier (border) area (district) (zone) || Grenzbezirk *m;* Grenzgebiet *n;* Grenzzone *f* | **zone ~ère voisine** | neighboring border district || Nachbargrenzbezirk *m.*
**frontière** *f* | frontier; border; border line; boundary || Grenze *f;* Grenzlinie *f* | **abornement d'une ~** | demarcation of a frontier || Abstecken *n* einer Grenze | **blocus de la ~ (des ~s)** | closing of the frontier(s) || Schließung *f* der Grenze(n); Grenzsperre *f* | **délimitation (tracé) de la ~** | fixation of the frontier (of the boundary) (of the boundaries) || Grenzziehung *f;* Bestimmung *f* (Festsetzung *f*) des Grenzverlaufs (der Grenzen) | **~ de l'Etat** | state frontier (border) || Staatsgrenze; Landesgrenze; Grenze des Staatsgebietes | **garde de la ~ (des ~s); garde- ~** ① | frontier (border) control || Grenzkontrolle *f;* Grenzüberwachung *f;* Grenzschutz *m;* Grenzwache *f* | **garde- ~** ② | frontier guard || Beamter *m* des Grenzschutzes (des Grenzwachdienstes); Grenzschutzbeamter; Grenzaufseher *m* | **incident de ~** | frontier (border) incident || Grenzzwischenfall *m* | **lieu de passage en ~ ; lieu d'affranchissement de la ~** | frontier crossing-point || Grenzübergangsort *m;* Grenzübergangsstelle *f* | **lieu de passage en ~ de la Communauté** | Community frontier crossing-point || Ort an dem die Grenze der Gemeinschaft überschritten wird | **litige de ~** | boundary litigation || Grenzstreitigkeit *f* | **~ de mer** | sea frontier || Meeresgrenze | **office douanier de ~** | frontier custom house; custom house on the frontier || Grenzzollamt *n* | **passage de la ~ (des ~s)** | crossing of the frontier (of the border); passage of borders || Grenzübergang *m;* Grenzübertritt *m;* Übergang *m* über die Grenzen | **poteau- ~** | boundary (frontier) post || Grenzpfahl *m;* Grenzpfosten *m* | **querelle de ~** | frontier dispute || Grenzstreitigkeit *f* | **région (zone) de ~** | frontier (border) area (district) (zone) || Grenzgebiet *n;* Grenzbezirk *m;* Grenzzone *f* | **~ de terre; ~ terrestre** | land frontier || Landgrenze; Grenze zu Lande | **violation de la ~** | violation of the frontier || Grenzverletzung *f.*
  ★ **~ artificielle; ~ conventionnelle** | treaty frontier || vertraglich festgelegte Grenze | **~ contestée; ~ contentieuse** | disputed frontier || streitige strittige) Grenze | **~ douanière** | customs border (frontier) || Zollgrenze | **~ linguistique** | linguistic borderline || Sprachgrenze | **située à la ~** | limitary || an der Grenze gelegen | **~ territoriale** | border of the country; state border (frontier) || Landesgrenze; Staatsgrenze; Grenze des Staatsgebietes.
  ★ **aborner une ~** | to demarcate a frontier || eine Grenze abstecken | **franchir la ~** | to cross the border (the frontier) || die Grenze überschreiten; über die Grenze gehen | **passer la ~** | to escape over the border || über die Grenze entkommen | **violer la ~** | to violate the frontier || die Grenze verletzen.
**frontière** *adj* | **douane ~** | frontier duty || Grenzzoll *m*

| **bureau de douane** ~ | frontier customs office ‖ Grenzzollamt n; Grenzzollstelle f | **gare** ~ | frontier (border) station ‖ Grenzstation f; Grenzbahnhof m | **place** ~ ; **ville** ~ | frontier (border) town ‖ Grenzort m; Grenzstadt f | **zone** ~ | frontier (border) zone ‖ Grenzzone f; Grenzgebiet n; Grenzbezirk m.

**frontispice** m [titre imprimé d'un livre] | title page ‖ Titelseite f.

**fructueusement** adv | profitably; yielding a profit ‖ in gewinnbringender Weise.

**fructueux** adj | profitable; fruitful; advantageous ‖ gewinnbringend; nutzbringend; vorteilhaft; fruchtbringend.

**fruit** m | **acquisition (perception) des** ~ **s** | acquisition (receipt) of the fruits ‖ Fruchterwerb m; Fruchtbezug m | **les** ~ **s de l'industrie** | the fruits of industry ‖ die Früchte fpl des Fleißes | ~ **s pendants par (par les) racines** | growing (standing) crops ‖ Früchte auf dem Halm | ~ **s de la terre;** ~ **s naturels** | emblements ‖ natürliche Früchte; Erträgnisse npl des Bodens | ~ **s civils** | interest ‖ zivile Früchte; Zinsen mpl | **percevoir (recueillir) les** ~ **s** | to collect (to receive) the fruits ‖ die Früchte ziehen (beziehen) | **sans** ~ | fruitlessly ‖ fruchtlos; ergebnislos; resultatlos.

**frustration** f Ⓐ [fraude] | defrauding ‖ Betrügen n.

**frustration** f Ⓑ [avortement] | frustration ‖ Vereitelung f.

**frustratoire** adj | defrauding ‖ betrügerisch | **acte** ~ | deceitful act ‖ auf Täuschung berechnete Handlung f; Täuschungshandlung f; **clause** ~ | deceitful clause ‖ betrügerische Klausel f.

**frustrer** v Ⓐ [décevoir] | ~ **ses créanciers** | to defraud one's creditors ‖ seine Gläubiger benachteiligen | ~ **q. de qch.** | to defraud sb. of sth. ‖ jdn. um etw. betrügen.

**frustrer** v Ⓑ [déjouer; faire échouer] | to frustrate; to defeat ‖ vereiteln.

**fugitif** m | fugitive; absconder; runaway ‖ Flüchtiger m.

**fugitif** adj | fugitive; absconding; runaway ‖ flüchtig | **pièce** ~ **ve** | leaflet ‖ Flugblatt n.

**fuite** f Ⓐ | absconding; flight ‖ Entweichen n; Flucht f | ~ **des capitaux** | flight of capital ‖ Kapitalflucht f | **danger de** ~ | danger of absconding ‖ Fluchtgefahr f | ~ **du domicile conjugal** | elopement ‖ Entlaufen n aus der ehelichen Lebensgemeinschaft | **plan de** ~ | plan of escape ‖ Fluchtplan m | ~ **d'un prisonnier** | escape of a prisoner ‖ Entkommen n (Entweichen n) eines Gefangenen | **soupçon de** ~ | suspicion of absconding ‖ Fluchtverdacht m | **tentative de** ~ | attempt to escape (at escaping) ‖ Fluchtversuch m.

★ **se mettre en** ~ ; **prendre la** ~ | to take to flight; to abscond ‖ die Flucht ergreifen; flüchtig gehen | **en** ~ | at large ‖ flüchtig.

**fuite** f Ⓑ [moyen dilatoire] | **user de** ~ **s** | to resort to evasions (to subterfuges) ‖ Ausflüchte fpl gebrauchen.

**funèbre** adj | **entrepreneur des pompes** ~ **s** | undertaker ‖ Leichenbesorger m; Leichenbestatter m | **entreprise de pompes** ~ **s** | undertaker's business ‖ Beerdigungsunternehmen n | **société des pompes** ~ **s** | burial society (club) ‖ Bestattungsverein m; Beerdigungsverein; Leichenbestattungsverein.

**funérailles** fpl | funeral ‖ Beerdigung f; Leichenbegängnis n | **faire des** ~ **militaires à q.** | to give sb. a military funeral ‖ jdn. mit militärischen Ehren begraben.

**funéraire** adj | **frais** ~ **s** | funeral expenses ‖ Begräbniskosten pl; Bestattungskosten; Beerdigungskosten | **indemnité** ~ | funeral benefit ‖ Beerdigungsgeld n.

**fureur** f | madness ‖ Tobsucht f.

**fusion** f; **fusionnement** m | amalgamation; merging; merger ‖ Verschmelzung f; Fusion f.

**fusionner** v [faire fusion] | to amalgate; to merge ‖ verschmelzen; fusionieren.

**futilité** f | futility ‖ Nutzlosigkeit f; Zwecklosigkeit f.

**futur** adj | future ‖ künftig; zukünftig | **un acheteur** ~ | a prospective (an intending) buyer ‖ ein voraussichtlicher Käufer m; ein Kaufinteressent m | **sa** ~ **e épouse** | his fiancée ‖ seine Verlobte f | **son** ~ **époux** | her fiancé ‖ ihr Verlobter m | **pour livraison** ~ **e** | for future (forward) delivery ‖ für künftige (spätere) Lieferung f.

# G

**gabarage** *m;* **gabariage** *m* | lighterage || Leichtergebühr *f.*
**gabarit** *m* Ⓐ [chemin de fer] | **~ de chargement** | loading gauge || Lademaß *n;* Ladeprofil *n.*
**gabarit** *m* Ⓑ | **voie d'eau (navigable) à grand ~** | wide inland waterway || Großschiffahrtsstraße *f.*
**gage** *m* Ⓐ [droit de ~] | pledge; lien; mortgage || Pfandrecht *n* | **droit de ~ sur immeuble; ~ sur immeubles** | mortgage || Grundpfandrecht; Immobiliarpfandrecht; Hypothek *f* | **droit de ~ sur un navire** | maritime lien || Schiffspfandrecht | **droit de ~ conventionnelle** | contract (contractual) lien || vertragsmäßiges Pfandrecht | **droit de ~ légal** | statutory (common-law) lien || gesetzliches Pfandrecht | **constituer un ~ (un droit de ~)** | to constitute a pledge (a lien) || ein Pfandrecht bestellen | **lettre de ~** | pawn ticket (note) || Pfandschein *m* | **~ sur des meubles** | lien; mortgage on chattel || Pfandrecht an beweglichen Sachen; Mobiliarpfandrecht.
**gage** *m* Ⓑ | pledge; pawn; security; pawned article || Pfand *n;* Faustpfand; Sicherheit *f;* verpfändeter Gegenstand *m* | **acte de mise en ~; acte constitutif de ~** | Pfandbestellungsvertrag *m;* Verpfändungsurkunde *f* | **constituant du ~; débiteur sur ~; donneur de ~; emprunteur sur ~ (sur ~ s)** | pawner; pledger || Pfandgeber *m;* Verpfänder *m;* Pfandschuldner *m* | **créancier sur ~; détenteur du ~; prêteur sur ~ (sur ~ s)** ① | pawnee; pledgee || Pfandbesitzer *m;* Pfandhalter *m;* Pfandgläubiger *m;* Pfandnehmer *m* | **prêteur sur ~ (sur ~ s)** ② | pawnbroker || Pfandleiher *m* | **mise en ~** | pawning; pledging || Pfandbestellung *f;* Verpfändung *f* | **prêt sur ~** ① | pawnbroking || Pfandleihe *f* | **prêt sur ~ (sur ~ s)** ②; **emprunt sur ~ (sur ~ s)** | loan upon (on) pawn; loan against security || Pfanddarlehen *n;* gesichertes Darlehen | **maison de prêt sur ~** | pawnshop || Pfandleihanstalt *f;* Leihhaus *n;* Leihanstalt | **prise en ~ de qch.** | acceptance of sth. as security || Inpfandnahme *f* von etw.
★ **concéder un droit de ~** | to create a mortgage || ein Pfandrecht (eine Hypothek) bestellen (einräumen) | **vente du ~** | sale of the pledge || Pfandverkauf *m.*
★ **~ hypothécaire** | real security mortgage; security on mortgage || dingliche (hypothekarische) Sicherheit *f;* Hypothekenpfand *n.*
★ **donner qch. en gage** ① | to mortgage sth. || etw. verpfänden; etw. mit einer Hypothek belasten | **donner (mettre) qch. en ~** ② | to give sth. in pledge; to pledge (to pawn) sth.; to put sth. in pawn || etw. zum Pfand geben; etw. verpfänden | **être détenu en ~** | to be held in pawn (in pledge) || als Pfand gehalten (zurückbehalten) werden | **être nanti de ~ s** | to be secured by pledges || durch Pfänder gesichert sein | **laisser qch. pour ~** | to leave sth. as security (on deposit) || etw. als Sicherheit lassen | **mettre des titres en ~** | to pawn securities || Wertpapiere als (zum) Pfand geben; Wertpapiere verpfänden | **prendre qch. en ~** | to take sth. in pledge || etw. in (als) Pfand nehmen | **prêter sur ~** | to lend on pawn || auf Pfänder leihen | **prêter de l'argent sur ~** | to lend money on security || Geld gegen Sicherheit ausleihen | **retirer un ~** | to redeem a pledge || ein Pfand einlösen | **en ~** | in pledge; in pawn; as security || auf (zum) (als) Pfand; pfandweise; zur Sicherheit.
**gage** *m* Ⓒ [témoignage] | token; sign || Unterpfand; Zeichen.
**gagé** *adj* Ⓐ | **dette ~ e** | debt secured by a pledge (by a lien); debt on pawn || durch Pfand gesicherte Schuld *f;* Pfandschuld | **prêt ~** | loan against security || gesichertes Darlehen *n;* Pfanddarlehen | **être ~ sur qch.** | to be secured on sth. || durch etw. gesichert sein.
**gagé** *adj* Ⓑ | **meubles ~ s** | furniture under a lien (under distraint) || einem Pfandrecht (Zurückbehaltungsrecht) unterliegende Möbel *npl.*
**gagé** *adj* Ⓒ | **commis ~** | salaried clerk || bezahlter Angestellter *m.*
**gager** *v* Ⓐ | to pledge; to pawn; to mortgage || verpfänden; zum (als) Pfand geben | **~ des valeurs** | to pawn securities || Wertpapiere verpfänden (als Pfand geben).
**gager** *v* Ⓑ [donner des gages] | to pay; to pay wages || besolden; bezahlen.
**gager** *v* Ⓒ [parier] | to wager; to bet; to lay a wager; to make a bet || wetten; eine Wette eingehen.
**gagerie** *f* | **saisie-~** | writ of execution [on a tenant's furniture] || Mobiliarpfändung *f* [bei einem Mieter oder Pächter].
**gages** *mpl* | wages *pl;* pay || Lohn *m;* Löhnung *f;* Besoldung *f* | **déduction sur les ~** | deduction from the wages || Lohnabzug *m* | **homme à ~** | hired (paid) servant || Lohndiener *m* | **paiement de ~** | payment of wages; wage payment || Auszahlung *f* der Löhne; Lohn(aus)zahlung.
★ **casser q. aux ~** | to discharge sb.; to discharge sb. from service || jdn. entlassen; jdn. aus dem Dienst entlassen | **être aux ~ de q.** | to be in sb.'s services; to be in the pay of sb. || bei jdm. im Dienste stehen (bedienstet sein) | **se mettre aux ~ de q.** | to enter sb.'s services || bei jdm. in Dienst treten; sich bei jdm. verdingen.
**gageur** *m* Ⓐ [donneur de gage] | pledger; pawner || Verpfänder *m;* Pfandschuldner *m;* Pfandgeber *m.*
**gageur** *m* Ⓑ [parieur] | wagerer; better || Wetter *m;* Wettender *m.*
**gageur** *adj* | **police ~ se** | wager policy || Spielpolice *f.*
**gageure** *f* | wager; bet || Wette *f* | **accepter (soutenir**

une ~ | to take (to take up) a wager ‖ eine Wette annehmen (eingehen) | **faire une** ~ ① | to lay a wager; to make (to lay) a bet ‖ eine Wette anbieten (machen) | **faire une** ~ ② | to wager; to bet ‖ wetten.

**gagiste** *m* Ⓐ | pledger; pawner ‖ Pfandgeber *m*; Verpfänder *m*.

**gagiste** *m* Ⓑ [créancier sur gage; créancier gagiste] | pledgee; pawnee; pledge holder; pawnholder ‖ Pfandnehmer *m*; Pfandhalter *m*; Pfandgläubiger *m*; Faustpfandgläubiger *m*; Pfandbesitzer *m*; Pfandinhaber *m*.

**gagiste** *m* Ⓒ [créancier nanti] | secured creditor ‖ durch Pfand gesicherter Gläubiger *m*.

**gagiste** *m* Ⓓ [rétentionnaire] | lien holder; lienor ‖ Inhaber *m* eines Zurückbehaltungsrechts.

**gagiste** *adj* Ⓐ | **avoir les droits d'un créancier** ~ | to have the rights of a pledgee ‖ ein Pfandrecht haben.

**gagiste** *adj* Ⓑ | **avoir les droits d'un créancier** ~ | to have a lien; to have the rights of a lienor ‖ ein Zurückbehaltungsrecht haben.

**gagnant** *m* | winner; gainer ‖ Gewinner *m* | **liste des** ~ **s** | list of prizes ‖ Gewinnliste *f*.

**gagnant** *adj* | winning ticket ‖ Gewinnlos *n* | **numéro** ~ | winning number ‖ Gewinnnummer *f*.

**gagne-denier** *m* | day laborer; casual worker ‖ Tagelöhner *m*; Gelegenheitsarbeiter *m*.

**gagne-pain** *m* Ⓐ | livelihood; means of living; living ‖ Broterwerb *m*; Lebenserwerb; Brotverdienst *m*; Verdienst.

**gagne-pain** *m* Ⓑ | bread-winner; support [of his familly] ‖ Brotverdiener *m*; Ernährer *m*.

**gagner** *v* Ⓐ [acquérir] | to gain; to earn ‖ verdienen; erwerben | ~ **de l'argent** | to make (to gain) (to earn) money ‖ Geld verdienen | ~ **une fortune** | to make (to gain) a fortune ‖ ein Vermögen erwerben (machen) | ~ **du temps** | to gain time ‖ Zeit gewinnen | ~ **sa vie**; ~ **de quoi vivre** | to earn (to make) (to gain) (to win) one's living; to earn one's livelihood ‖ seinen Unterhalt (seinen Lebensunterhalt) verdienen | ~ **gros** | to make big money ‖ schwer verdienen.

**gagner** *v* Ⓑ | to win; to gain ‖ gewinnen | ~ **q. à sa cause** | to gain sb. over ‖ jdn. für seine Sache gewinnen | ~ **au change** | to gain on (to benefit by) the exchange ‖ am (durch den) Kurs gewinnen; einen Kursgewinn machen | ~ **la confiance de q.** | to win sb.'s confidence ‖ jds. Vertrauen gewinnen | ~ **la course** | to win the race ‖ das Rennen gewinnen (machen) | ~ **l'estime de q.** | to gain sb.'s esteem ‖ sich jds. Achtung erringen | ~ **un lot à une loterie** | to draw a prize at a lottery ‖ in einer Lotterie einen Gewinn machen | **manque à** ~ ① | loss of earnings (wages) (salary) ‖ Einnahmeausfall; Lohnausfall; Verdienstausfall | **manque à** ~ ② | loss of company earnings (proceeds) ‖ Ertragsausfall | **manque à** ~ ③ | loss of profit (of potential profit) ‖ Gewinnentgang | ~ **de la popularité** | to gain in popularity ‖ beliebt (populär) werden;

Volkstümlichkeit erlangen | ~ **un procès** | to win a case (a lawsuit) ‖ einen Prozeß gewinnen; in einem Prozeß obsiegen | ~ **un témoin** | to bribe (to suborn) a witness ‖ einen Zeugen bestechen (gewinnen) | ~ **gros** | to make big (huge) profits; to profit largely ‖ große Gewinne machen (erzielen).

**gagneur** *m* Ⓐ | earner; gainer ‖ Verdiener *m*.

**gagneur** *m* Ⓑ | winner ‖ Gewinner *m*.

**gain** *m* Ⓐ | gain; profit; earnings *pl* ‖ Gewinn *m*; Erwerb *m*; Verdienst *m* | **amour (avidité) du** ~ | love of gain ‖ Gewinnsucht *f* | **chances de** ~ | chances of profit (of making a profit) ‖ Gewinnchancen *fpl*; Gewinnaussichten *fpl* | ~ **s de cours** ① | gains on the exchange ‖ Kurssteigerungen *fpl* | ~ **s de cours** ② | market profits ‖ Kursgewinne *mpl* | **à perte et à** ~ | for profit or loss ‖ auf Gewinn und Verlust.

★ ~ **annuel** | annual profit ‖ Jahresgewinn | ~ **illicite** ① | unlawful advantage ‖ unerlaubter Vorteil *m*; rechtswidriger Vermögensvorteil | ~ **illicite** ② | unlawful gain ‖ strafbarer (unerlaubter) Eigennutz *m* | ~ **manqué** | unrealized gain ‖ entgangener Gewinn; Gewinnentgang *m*.

**gain** *m* Ⓑ [ ~ de cause] | winning ‖ Gewinnen *n*; Obsiegen *n* | **avoir (obtenir)** ~ **de cause** | to win a case (a lawsuit) ‖ eine Sache (einen Prozeß) gewinnen; in einer Sache (in einem Prozeß) obsiegen; Recht bekommen | **donner** ~ **de cause à q.** | to decide a case in sb.'s favor (in favor of sb.) ‖ einen Prozeß zu jds. Gunsten entscheiden.

**gain** *m* Ⓒ | winnings *pl* ‖ Gewinst *m* | ~ **s de course** | racing earnings *pl* ‖ Renn-(Wett-) (Rennwett-)gewinne *mpl*.

**galerie** *f* [musée d'art] | art gallery ‖ Kunstgalerie *f*; Kunstmuseum *n* | ~ **de portraits** | portrait (picture) gallery ‖ Gemäldegalerie.

**gamme** *f* | **une** ~ **variée de produits** | a varied range of products ‖ eine vielfältige Auswahl von Produkten.

**garagiste** *m* | garage owner (proprietor) (keeper) ‖ Garagenbesitzer *m*; Garagenhalter *m*.

**garant** *m* | guarantor; surety; guarantee; bail; security ‖ Bürge *m*; Garant *m* | **arrière-** ~ | surety of a surety; counter-surety ‖ Nachbürge *m*; Gegenbürgschaft *m*; Rückbürgschaft | ~ **d'une dette** | surety for a debt ‖ Bürge für eine Schuld | **se porter** ~ **du paiement d'une dette** | to guarantee the payment of a debt ‖ für die Bezahlung einer Schuld einstehen (garantieren) | **être** ~ **pour ses faits** | to be responsible (to be answerable) for one's actions ‖ für seine Handlungen verantwortlich sein (die Verantwortung übernehmen) | **sous-** ~ | second bail ‖ Nachbürge | **être** ~ **des vices** | to be responsible for faults; to have to answer for faults ‖ Fehler (Mängel) zu vertreten haben; für Fehler verantwortlich sein | **fournir un** ~ | to give (to furnish) bail ‖ einen Bürgen stellen | **se porter (se rendre)** ~ **pour (de) q.** | to stand bail (security) (surety) for sb.; to go bail (guarantee) for sb. ‖ sich für

**garant** m, suite
jdn. verbürgen; für jdn. bürgen (Bürge stehen) (Bürgschaft leisten).
**garant** adj | guaranteeing || Garantie ... | **puissance ~ e** | guaranteeing power || Garantiemacht f.
**garanti** m | person guaranteed || Bürgschaftsnehmer m.
**garanti** adj | **~ pour ... ans** | with guarantee for ... years; warranted (guaranteed) for ... years || mit Garantie für ... Jahre; mit ...jähriger Garantie | **avance ~ e** | advance against security || Vorschuß m gegen Sicherheit | **avances ~ es** | secured advances; loans against security || gesicherter Kredit m; Kredit (Darlehen n) gegen Sicherheit(en) | **avances ~ es par créances hypothécaires** | advances secured by mortgage(s) || hypothekarisch gesicherte Kontokorrentkredite mpl | **créance ~ e** | secured debt || gesicherte Forderung f | **crédit ~** | secured credit || gesicherter Kredit m | **emprunt ~** ; **prêt ~** | secured loan | gesicherte Anleihe f; gesichertes Darlehen n | **obligation ~ e** | guaranteed bond || gesicherte (sichergestellte) Schuldverschreibung f | **~ par obligations** | bonded || durch Schuldverschreibungen (durch Obligationen) gesichert | **des prix ~ s** | guaranteed prices || [staatlich] garantierte Preise mpl | **fonds ~ s; titres ~ s** ①; **valeurs ~ es** ① | guaranteed stock (securities) || gesicherte Werte mpl (Wertpapiere npl) | **titres ~ s** ②; **valeurs ~ es** ② | bonds secured by mortgage; mortgage bonds || hypothekarisch gesicherte Wertpapiere npl | **titres ~ s** ③; **valeurs ~ es** ③ | state-guaranteed securities || staatlich garantierte Wertpapiere npl.
**garantie** f | guarantee; guaranty; warranty; security || Gewährleistung f; Gewähr f; Sicherheit f; Garantie f | **actions de ~** | qualification (qualifying) shares || Pflichtaktien fpl; vorgeschriebener Aktienbesitz m | **action (demande) en ~** | action for warranty (on a guaranty bond) || Klage f auf Gewährleistung (aus Mängelhaftung); Gewährleistungsklage | **appel (évocation) en ~** | third party notice (procedure) || Streitverkündung f; Streitverkündungsverfahren n | **faire appel à une ~** | to call on a guarantee || eine Sicherheit in Anspruch nehmen | **assurance de ~** | guarantee (fidelity) insurance || Kautionsversicherung f | **avance contre ~** | advance against security || Vorschuß m gegen Sicherheit | **~ de banque** | bank guarantee || Banksicherheit; Bankbürgschaft f; Bankgarantie | **~ de bonne fin; ~ d'exécution de bonne fin** | performance guarantee (warranty) || Leistungsgarantie; Liefer(ungs)garantie | **bureau de ~** | hallmarking office || Eichamt n | **caisse de ~** | guarantee (fidelity) insurance company; guarantee association (company) || Kautionsversicherungsgesellschaft f | **~ de change** | exchange (exchange risk) guarantee || Wechselkursgarantie | **transaction de ~ de change** | exchange risk cover; hedging || Deckungsgeschäft f; Kurssicherungsgeschäft | **~ de la circulation** | cover of the note circulation; note coverage; cover (backing) of the currency || Deckung f des Notenumlaufs (der Währung); Notendeckung.

★ **clause de ~** | warranty clause || Gewährleistungsklausel f; Garantieklausel | **contrat de (en) ~** ① | deed of suretyship; contract (deed) of surety || Garantievertrag m; Bürgschaftsvertrag | **contrat de ~** ② | underwriting contract || Syndikatsvertrag m von Versicherern; Rückversicherungsvertrag | **~ d'une créance** | security (surety) for a debt || Sicherheit für eine Forderung (für eine Schuld) | **~ de crédit(s)** | credit guarantee || Kreditgarantie | **délai de ~** | period of warranty || Gewährsfrist f | **dépôt de ~** ① | deposit of security; guarantee deposit || Hinterlegung f zur Sicherheit | **dépôt de ~** ② | earnest money; earnest; deposit || Anzahlung f | **donneur de ~** | guarantor; guarantee || Bürge m; Garant m | **~ de droit** | legal warranty || gesetzliche Gewährspflicht f (Gewährleistungspflicht f) | **droit de ~** | hallmarking charge || Gebühr f für die amtliche Anbringung des Feingehaltstempels; Eichgebühr f | **~ d'écoulement** | marketing guarantee || Absatzsicherung f | **fonds de ~** | guarantee (safety) fund || Sicherheitsfonds m; Garantiefonds | **sans ~ du gouvernement** | not guaranteed by the government || ohne Gewährleistung seitens des Staates.

★ **~ d'intérêt** | guaranteed interest || garantierter Zins m; Zinsgarantie f | **~ d'intérêts** | guarantee that interest payments will be met || Garantie f für Einhaltung der Zinszahlungen | **lettre de ~ (de ~ d'indemnité)** ①; **obligation de ~** | letter of indemnity (of guarantee); bond of indemnity; indemnity bond || Garantieschein m; Garantieerklärung f; Garantieverpflichtung f | **lettre de ~ (de ~ d'indemnité)** ② | deed of suretyship || Bürgschaftsschein m; Bürgschaftsurkunde f | **marque (poinçon) de ~** | hall mark || Feingehaltstempel m | **~ d'origine** | warranty of origine || Gewähr f (Garantie) für die Herkunftsangabe | **pacte (traité) de ~** | guarantee pact; treaty of guaranty || Garantievertrag m; Garantiepakt m | **~ de prix** ① | price guarantee || Preisgarantie | **~ de prix; ~ de hausse de prix** ② | guarantee against a price rise; price increase guarantee || Festpreisgarantie | **~ de qualité** | warranty of quality || Garantie für Qualität | **recours en ~** ① | right of recourse || Rückgriffsrecht n; Regreßanspruch m | **recours en ~** ② | recourse; redress || Rückgriff m; Regreß m | **retenue de ~** | amount retained as guaranty || als Garantie einbehaltener Betrag | **~ contre les risques à l'exportation** | export credit guarantee || Exportrisikogarantie | **rupture (violation) de ~** | breach of warranty || Verletzung f der Gewährspflicht (der Gewährleistungspflicht); Garantieverletzung | **~ de sécurité** | safety (guarantee) (provident reserve) fund || Sicherheitsgarantie; Garantiefonds.

★ **somme de la ~** | amount of the security; caution money || Kautionssumme f; Kaution f | **verser une somme en ~** | to leave a deposit || einen Betrag

als Anzahlung hinterlegen | **syndicat de** ~ | underwriting syndicate; syndicate of underwriters || Syndikat *n* von Versicherern; Versicherungssyndikat | **système de** ~ **s** | system of guarantees || Garantiesystem *n* | **à titre de** ~ | as (as a) guaranty; as guarantee || als Sicherheit; als Garantie | ~ **des troubles** | guarantee against interference || Haftung *f* für Beeinträchtigungen | **vente avec** ~ | sale with full warranty for the object sold || Verkauf *m* unter Übernahme einer Gewähr für die verkaufte Sache | ~ **des vices** | warranty for defects; warranty || Mängelhaftung *f*; Gewährleistungspflicht *f*; Gewährspflicht | ~ **des vices des animaux** | warranty for deficiencies of sold cattle || Haftung *f* für Viehmängel; Viehmängelhaftung.

★ ~ **accessoire** ; ~ **additionnelle** | collateral (additional) security; collateral || weitere (zusätzliche) Sicherheit | **les** ~ **s constitutionnelles** | the constitutional guarantees || die verfassungsmäßigen Garantien | ~ **conventionnelle** | warranty stipulated by contract || vertragliche (vertraglich vereinbarte) Gewährspflicht | ~ **implicite**; ~ **tacite** | implied guaranty (warranty) || stillschweigende Gewähr; stillschweigend gewährte Garantie | **les** ~ **s individuelles** | guaranty of the rights of the individual || die Garantie (der Schutz) der persönlichen Freiheiten | ~ **légale** | legal warranty || gesetzliche Gewährspflicht (Gewährleistungspflicht) | ~ **s suffisantes** | adequate guarantees || ausreichende Sicherheiten *fpl*.

★ **appeler q. en** ~ | to serve third party notice on sb. || jdm. den Streit verkünden | **donner une** ~ **pour q.**; **fournir des** ~ **s** | to stand security for sb. || für jdn. eine Sicherheit geben; für jdn. Sicherheit leisten | **donner qch. en** ~ | to pledge sth. || etw. als (zum) Pfand geben; etw. verpfänden | **donner qch. pour** ~ | to leave sth. as a guarantee || etw. als Sicherheit hinterlegen (deponieren) | **exercer une** ~ | to invoke (to call upon) a guarantee || eine Sicherheit (eine Garantie) in Anspruch nehmen | **prendre des** ~ **s contre** | to insure against || Vorkehrungen gegen etw. treffen.

★ **avec** ~ | guaranteed; warranted || mit Gewähr; mit Gewährleistung; unter (mit) Garantie; garantiert | **pour plus de** ~ | for better security || zur weiteren Sicherheit; als weitere Sicherheit | **sans** ~ ① | unsecured; without security (guarantee) || ohne Sicherheit; ohne Garantie; ungesichert; ungedeckt | **sans** ~ ② | unwarranted || ohne Gewähr.

**garantir** *v* Ⓐ [affirmer la bonté] | to guarantee; to warrant; to guaranty || verbürgen; garantieren; die Garantie übernehmen; Garantie leisten | ~ **qch. de tout défaut** | to warrant sth. free from vice || zusichern (garantieren) (einstehen), daß etw. frei von Fehlern ist; für etw. Fehlerfreiheit zusichern | ~ **une dette** | to guarantee a debt || sich für eine Schuld verbürgen | ~ **un emprunt** | to guarantee a loan || eine Anleihe garantieren | ~ **qch. par hypothèque** | to secure sth. by mortgage || etw. hypothekarisch sichern | ~ **de certaines qualités** | to warrant certain qualities || bestimmte Eigenschaften zusichern | **se** ~ | to secure os. || sich sichern; sich decken.

**garantir** *v* Ⓑ [souscrire] | to underwrite || durch Zeichnung übernehmen.

**garantir** *v* Ⓒ [assurer] | to insure || versichern.

**garantissement** *m* | guaranteeing || Verbürgen *n*; Sicherstellung *f*.

**garantisseur** *m* | guarantor; guarantee || Bürge *m*; Garant *m*.

**garçon** *m* Ⓐ [~ de course] | messenger; errand (messenger) boy || Bote *m*; Laufbursche *m*; Ausläufer *m* | ~ **de caisse** ① | bank messenger || Kassenbote; Bankbote | ~ **de caisse** ②; ~ **de recette** | collecting clerk || Einziehungsbeamter *m*.

**garçon** *m* Ⓑ [employé] | servant; employee || Diener *m*; Bediensteter *m*; Angestellter *m* | ~ **de boutique** | shop assistant || Ladenangestellter | ~ **de bureau** | usher || Amtsdiener; Amtsbote *m* | ~ **de caisse** | cashier's attendant || Kassendiener.

**garçon** *m* Ⓒ [célibataire] | bachelor || Junggeselle *m*.

**garçonne** *f* | bachelor girl || alleinstehendes Mädchen *n*.

**garde** *m* | keeper; watchman || Verwahrer *m*; Hüter *m* | ~ **des archives** | Master of the Rolls || Archivdirektor *m* | ~ **de commerce** | bailiff || Beamter *m* der Gewerbepolizei | ~ **de nuit** | night-watchman || Nachtwächter *m* | ~ **des Sceaux** [Ministre de la Justice en France] | Minister of Justice || Justizminister *m*.

★ ~ **champêtre** | rural policeman || Flurhüter *m*; Feldhüter *m*; Fluraufseher *m* | ~ **forestier** | forest keeper (guard) (ranger); keeper || Frostaufseher *m*; Forstbeamter *m*; Forstschutzbeamter; Waldaufseher.

**garde** *f* Ⓐ | custody; care; protection || Obhut *f*; Gewahrsam *m*; Schutz *m* | ~ **en dépôt** | safe custody; custody || Aufbewahrung *f*; Verwahrung *f* | **droit de** ~ | charge of safe custody || Verwahrungsgebühr *f* | **la** ~ **des enfants** | the custody of the children || die Sorge für die Person der Kinder | **sous la** ~ **des lois** | under the protection of the law; protected by the law || unter dem Schutze des Gesetzes (der Gesetze); gesetzlich geschützt.

★ **sous bonne** ~ | in safe custody; in good care || in sicherem Gewahrsam; in sicherer Obhut | **avoir la** ~ **de qch.** | to have the custody of sth.; to keep sth. || etw. in Verwahrung (in Gewahrsam) haben; etw. verwahren | **avoir qch. en** ~ | to have charge of sth. || etw. unter sich haben | **confier (commettre) qch. à la** ~ **de q.** | to place sth. in sb.'s charge; to entrust sb. with the care of sth. || jdm. etw. anvertrauen; jdm. die Sorge (die Fürsorge) für etw. anvertrauen | **déposer qch. en** ~ | to place sth. into safe custody || etw. in sichere Verwahrung (in sicheren Gewahrsam) geben | **donner qch. en** ~ **de q.** | to give sth. in sb.'s custody || jdm. etw. in Verwahrung geben; jdm. etw. zur Aufbewahrung geben | **être sous la** ~ **de q.**; **être confié à la** ~ **de q.**

**garde** *f* Ⓐ *suite*
① | to be under sb.'s care ‖ unter jds. Obhut stehen; in jds. Pflege sein | **être sous la ~ de q.**; **être confié à la ~ de q.** ② | to be in sb.'s custody; to be in the custody of sb. ‖ bei jdm. in Verwahrung sein; in jds. Gewahrsam sein | **mettre q. en ~ contre qch.** | to put sb. on guard (on his guard) against sth. ‖ jdn. vor etw. warnen | **prendre qch. en ~** | to take sth. into custody ‖ etw. in Verwahrung nehmen; etw. verwahren.
★ **à la ~** | in trust; held in trust ‖ treuhänderisch; in treuhänderischem Gewahrsam | **en ~** | in safe (good) custody ‖ in sicherem Gewahrsam; in sicherer Obhut | **sous la ~ de** | in charge of ‖ in der Obhut von; in Gewahrsam von.
**garde** *f* Ⓑ | **~ municipale** | municipal police ‖ städtische Polizei *f* | **~ nationale** | National Guard ‖ Nationalgarde *f*.
**garde-boutique** *m* | unsaleable article ‖ Ladenhüter *m*.
— **-champêtre** *m* | rural policeman ‖ Beamter *m* der Feldpolizei; Feldhüter *m*.
— **-chasse** *m* | game keeper ‖ Jagdaufseher *m*; Wildhüter *m*.
— **-côte** *m* Ⓐ | coastguard (defense) ‖ Küstenwache *f*; Küstenverteidigung *f* | **navire ~** | coastguard vessel; coast defense ship ‖ Küstenwachschiff *n*; Küstenwachfahrzeug *n*.
— **-côte** *m* Ⓑ | coast guardsman; coastguard ‖ Beamter *m* der Küstenwache; Küstenwachbeamter.
— **-frontière** *m* Ⓐ | frontier guard ‖ Grenzwache *f*; Grenzschutz *m*.
— **-frontière** *m* Ⓑ | frontier guard ‖ Beamter *m* des Grenzschutzes (des Grenzwachdienstes); Grenzschutzbeamter.
— **-ligne** *m*; — **-voie** *m* | track-watchman ‖ Streckenaufseher *m*.
— **-magasin** *m* | warehouseman ‖ Lagerverwalter *m*.
— **-pêche** *m* Ⓐ [agent] | water bailiff ‖ Fischereiaufseher *m*; Wasservogt *m*; Fischereiwart *m*; Fischereihüter *m*.
— **-pêche** *m* Ⓑ [conservation des eaux] | river conservancy ‖ Wasserschutz *m*.
— **-pêche** *m* Ⓒ [bateau] | fishery protection vessel ‖ Fischereischutzkutter *m*.
— **-pêche** *m* Ⓓ | river conservancy boat ‖ Fahrzeug *n* der Wasserpolizei.
— **-rivière** *m* | official of the river police ‖ Beamter *m* der Flußpolizei (der Wasserpolizei).
— **-scellés** *m* | Keeper of the Seals ‖ Siegelbewahrer *m*.
**garder** *v* | to guard; to keep; to keep watch over; to have the custody ‖ aufbewahren; verwahren; behüten; bewachen | **~ l'anonymat**; **~ l'anonym** | to preserve (to retain) one's anonymity; to remain anonymous ‖ seinen Namen nicht nennen; ungenannt (anonym) bleiben | **~ les arrêts** | to be (to remain) under arrest ‖ in Haft (unter Arrest) sein (bleiben) | **~ q. en otage** | to keep (to detain) sb. as hostage ‖ jdn. als Geisel behalten | **~ sa parole** | to keep one's word ‖ sein Wort halten (einhalten) | **~ q. de qch.** | to guard sb. from (against) sth. ‖ jdn. vor etw. schützen (beschützen) | **se ~** | to protect os. ‖ sich schützen | **se ~ de qch.** | to guard against sth. ‖ sich vor etw. hüten | **~ q. à vue** | to keep sb. under observation (surveillance); to keep a close watch on sb. ‖ jdn. unter Aufsicht halten; jdn. streng beaufsichtigen (bewachen).
**gardien** *m* | keeper; guardian ‖ Hüter *m*; Aufseher *m* | **~ des intérêts publics** | protector of the public interests ‖ Hüter des öffentlichen Interesses | **~ d'un musée** | caretaker of a museum ‖ Verwalter *m* eines Museums | **~ de la paix** | policeman; police constable ‖ Schutzmann *m*; Polizeibeamter *m*; Polizist *m* | **responsabilité de ~** | custodial responsibility ‖ Verantwortung *f* als Verwahrer | **~ des scellés** | Keeper of the Seals ‖ Siegelbewahrer *m* | **~ judiciaire** | official trustee ‖ Sequester *m*.
— **-chef** *m* | chief warden ‖ Oberaufseher *m* | **~ de prison** | chief warden of a prison ‖ Gefängnisdirektor *m*.
**gardiennage** *m* Ⓐ [conservation] | conservancy ‖ Unterhaltung *f*.
**gardiennage** *m* Ⓑ [service des gardiens] | guarding ‖ Beaufsichtigung *f*; Obhut *f*.
**gardiennage** *m* Ⓒ [emploi de gardien] | post as keeper ‖ Aufseherstelle *f*.
**gare** *f* | station ‖ Bahnhof *m*; Station *f* | **~ d'arrivée** | station of arrival ‖ Ankunftsstation | **~ de bifurcation** | junction; rail junction ‖ Eisenbahnknotenpunkt *m* | **chef de ~** | stationmaster ‖ Bahnhofsvorstand *m*; Stationsvorstand | **~ de chemin de fer** | railway (rail) station ‖ Bahnstation | **~ de départ** | station of departure (of origin) ‖ Abgangsstation; Aufgabestation | **~ de destination** | station of destination ‖ Bestimmungsbahnhof | **~ de douane**; **~ douanière** | customs station ‖ Zollbahnhof | **~ d'expédition** | forwarding station ‖ Versandstation | **~ de (aux) marchandises** | goods station ‖ Güterbahnhof | **~ de manœuvre** | shunting (sorting) station; marshalling yard ‖ Rangierbahnhof; Verschiebebahnhof | **~ de réception** | station of delivery ‖ Zustellbahnhof | **~ de tête** | reversing station ‖ Sackbahnhof | **~ de voyageurs** | passenger station ‖ Bahnhof für Personenverkehr | **~ frontière** | frontier station ‖ Grenzbahnhof; Grenzstation | **~ maritime** | marine (harbor) station ‖ Seebahnhof; Hafenbahnhof | **~ restante**; **à prendre en ~** | to be called for (to be collected) at the railway station ‖ bahnhoflagernd; bahnlagernd | **~ routière** | autobus (bus) station ‖ Autobahnhof; Autobusstation.
**garni** *m* | **loger en ~** | to live in furnished lodgings (rooms) ‖ möbliert wohnen.
**garni** *adj* | **chambre ~ e** | furnished room ‖ möbliertes Zimmer *n* | **chambres ~ es** | furnished apartments ‖ möblierte Wohnungen *fpl*.
**garnison** *f* | garrison; station ‖ Garnison *f*; Standort *m* | **lieu de ~** | place of garrison ‖ Garnisonsort *m* | **ville de ~** | garrison town ‖ Garnisonsstadt *f* | **être en ~ à ...**; **tenir ~ à ...** | to be garrisoned (stationed) (in garrison) in ... ‖ in ... in Garnison lie-

gen | **placer une ~ dans une ville** | to garrison a town || in eine Stadt eine Garnison legen.
**gaspillage** *m* | waste; wasting; squandering; wastefulness || Verschwendung *f;* Verschleuderung *f;* Vergeudung *f.*
**gaspiller** *v* | to waste; to squander || verschwenden; verschleudern; vergeuden | **se ~** | to be wasted; to run to waste || vergeudet werden.
**gaspilleur** *m* | spendthrift || Verschwender *m.*
**gazette** *f* | gazette || Amtsblatt *n* | **la ~ des Tribunaux** | the Police Gazette || die Gerichtszeitung.
**gelé** *adj* | **comptes ~ s** | frozen accounts || eingefrorene Guthaben *npl* | **crédits ~ s** | frozen credits || eingefrorene Kredite *mpl.*
**gendarme** *m* | rural constable || Landjäger *m;* Gendarm *m.*
**gendarmerie** *f* | rural police; county constabulary || Landjägerei *f;* Landpolizei *f;* Gendarmerie *f.*
**gendre** *m* | son-in-law || Schwiegersohn *m.*
**gêne** *f* Ⓐ [besoin; nécessité] | want || Not *f* | **être (vivre) dans la ~** | to live in straitened circumstances || in Bedrängnis (in bedrängter Lage) sein.
**gêne** *f* Ⓑ [embarras financiers] | financial difficulties *pl* (embarrassment) || finanzielle Schwierigkeiten *fpl;* Geldschwierigkeiten | **être dans la ~** | to be in financial difficulties || in finanzieller Notlage *f* (Bedrängnis *f*) sein.
**gêné** *adj* | **~ d'argent** | in financial difficulties || in Geldschwierigkeiten.
**gêner** *v* | **~ l'application d'une loi** | to interfere with the operation of a law || die Anwendung *f* (Durchführung *f*) eines Gesetzes hindern.
**général** *m* | **en ~** | in general; generally || im allgemeinen; allgemein | **en ~ et en particulier** | in general and in particular || im allgemeinen und im besonderen | **arguer du ~ au particulier** | to argue from the general to the particular || vom Allgemeinen auf das Besondere schließen | **le public en ~** | the general public; the public || die Öffentlichkeit; die Allgemeinheit.
**général** *adj* Ⓐ | general; principal; main || General...; Haupt... | **agence ~ e** ① | general (head) agency || Generalagentur *f;* Hauptagentur; Hauptvertretung *f* | **agence ~ e** ② | central (head) (principal) office; headquarters *pl* || Hauptbüro *n;* Hauptkontor *n* | **agent ~** | general agent (representative); agent general; chief (head) agent || Generalvertreter *m;* Generalagent *m* | **assemblée ~ e** | general meeting (assembly) || Generalversammlung *f;* Hauptversammlung [VIDE: **assemblée** *f*] | **avocat ~ ; procureur ~** | Attorney-General || Generalstaatsanwalt *m;* Oberstaatsanwalt | **bilan ~** | general balance (balance sheet) (statement of accounts) || Hauptbilanz *f;* Schlußbilanz; Generalbilanz | **clause ~ e** | blanket clause || Generalklausel *f* | **commissaire ~** | commissary general || Generalkommissar *m* | **commissariat ~** | commissary general's office || Generalintendantur *f;* Generalkommissariat *n* | **commission ~ e** | main committee || Hauptausschuß *m* | **compte ~** | general

(principal) account || Hauptkonto *n;* Hauptrechnung *f* | **concile ~** | general council || Generalkonzil *n* | **conseil ~** | general council || Generalrat *m.*
★ **consul ~** | consul general || Generalkonsul *m* | **consulat ~** | consulate general || Generalkonsulat *n* | **décompte ~** | general account || Hauptabrechnung *f* | **délégué ~** | general representative || Generaldelegierter *m* | **direction ~ e** | general management || Hauptleitung *f;* Generaldirektion *f* | **les données ~ es** | the general outlines || die Hauptzüge *mpl;* die Grundzüge *mpl* | **gouverneur ~** | governor-general || Generalgouverneur *m* | **hypothèque ~ e** | general mortgage || Gesamthypothek *f;* Generalhypothek | **inspecteur ~** | inspector-general || Generalinspektor *m;* Generalinspekteur | **intendant ~** ① | general manager || Generalintendant *m* | **intendant ~** ② | commissary-general || Generalintendant *m* [der Heeresverwaltung] | **licence ~ e** | general license || Generallizenz *f* | **licencié ~** | general licensee || Generallizenznehmer *m* | **grand livre ~ ; grand livre des comptes ~ aux** | general ledger || Hauptbuch *n* | **mandat ~ ; pouvoir ~ ; procuration ~ e** | general (full) power of attorney; full (general) power || Generalvollmacht *f.*
★ **quartier ~** | headquarters *pl* || Hauptniederlassung *f;* Hauptquartier *n* | **quittance ~ e** | general (full) receipt; receipt in full || Generalquittung *f;* Gesamtquittung; Ausgleichsquittung | **rapport ~ annuel** | annual general report || jährlicher Gesamtbericht *m* (Generalbericht) | **rapporteur ~** | general reporter || Generalberichterstatter *m;* Generalreferent *m* | **receveur ~** | chief collector of taxes || Hauptsteuereinnehmer *m* | **règlement ~** | general settlement || Generalabrechnung *f;* Generalbereinigung *f* | **relevé ~** | general statement || Hauptverzeichnis *n* | **répétition ~ e** | dress rehearsal || Generalprobe *f;* Hauptprobe | **secrétaire ~** | secretary general || Generalsekretär *m* | **secrétariat ~** | office of the secretary general; secretary general's office || Generalsekretariat *n.*
**général** *adj* Ⓑ | general || allgemein; generell | **acceptation ~ e** ① | general acceptance || Generalakzept *n* | **acceptation ~ e** ② | acceptance in blank || Blankoakzept *n* | **barrement ~** | general crossing || allgemeiner Verrechnungsvermerk *m* | **cession ~ e** | general assignment || Gesamtabtretung *f;* Generalzession *f* | **confiscation ~ e** | confiscation (seizure) of property || Vermögenseinziehung *f;* Vermögensbeschlagnahme *f* | **connaissances ~ es** | general knowledge || Allgemeinwissen *n* | **par consentement ~** | by common consent || nach allseitiger Zustimmung *f* | **les données ~ es** | the general outlines || die allgemeinen Umrisse *mpl* | **élections ~ es** | general elections || allgemeine Wahlen *fpl;* Parlamentswahlen | **d'une façon ~ e** | generally speaking || allgemein gesprochen.
★ **frais ~ aux** | general expense; overhead (indirect) expenses (cost); overhead || allgemeine Unkosten *pl;* Generalunkosten; Handlungsunko-

**général** *adj* Ⓑ *suite*
sten [VIDE: **frais** *mpl*] | **grève ~ e** | general strike || Generalstreik *m* | **l'intérêt ~** | the common weal; the public (common) interest; the interest of the community || das allgemeine (öffentliche) Interesse; das Allgemeininteresse; das Interesse der Allgemeinheit; das Gemeinwohl | **d'intérêt ~** | of general interest || von allgemeinem Interesse; von Allgemeininteresse | **l'opinion ~ e** | the general (the prevailing) opinion || die allgemeine (die vorherrschende) Meinung (Ansicht) | **ordre ~ ; ordre d'une portée ~ e** | blanket order || allgemein gültige Order *f* | **plan ~ d'alignement** | town (urban) planning scheme || Generalbebauungsplan *m;* Großbebauungsplan | **privilège ~** | general lien || Gesamtpfandrecht *n;* allgemeines Pfandrecht (Zurückbehaltungsrecht *n*) | **question d'ordre ~** | general question || allgemeine Frage *f* | **règle ~ e** | general (broad) rule || allgemeine (allgemein gültige) Regel *f* | **en règle ~ e** | as a general rule || in der Regel | **saisie ~ e** | receiving order || offener Arrest | **statut ~ de juridiction** | court of general jurisdiction; commonlaw jurisdiction || allgemeiner Gerichtsstand *m.*

**généralement** *adv* | generally || allgemein | **~ parlant** | generally speaking || allgemein gesprochen.

**généralisant** *adj;* **généralisateur** *adj* | generalizing || verallgemeinernd.

**généralisation** *f* | generalization || Verallgemeinerung *f.*

**généraliser** *v* | to generalize || verallgemeinern | **se ~** | to come into general use || allgemein gebräuchlich sein (in Gebrauch kommen).

**généralité** *f* | generality || Allgemeinheit *f* | **s'en tenir à des ~ s** | to restrict os. (to confine os.) to generalities || sich auf allgemeine Erklärungen (Äußerungen) beschränken.

**générateur** *adj* | generating; productive || erzeugend | **acte ~ d'obligations** | act which creates obligations || Rechtsgeschäft *n,* durch welches Verpflichtungen entstehen; Verpflichtungsgeschäft *n* | **fait ~** | operative (causative) event (act) || verursachendes Ereignis; verursachende(r) Handlung (Umstand) | **fait ~ du dommage** | act causing (giving rise to) the damage || schädigendes (schadenverursachendes) Ereignis *n* | **fait ~ de la taxe** | chargeable (taxable) event || Steuertatbestand *m;* Handlung (Umstand) welche(r) die Steuerpflicht begründet; Verursachung der Steuerschuld | **faute ~ trice de dommage** | fault which causes (which is the cause of) damage || Schaden verursachendes Verschulden *n.*

**génération** *f* Ⓐ [production] | generation; generating; production || Erzeugnis *f.*

**génération** *f* Ⓑ [ensemble d'hommes qui vivent dans le même temps] | generation || Generation *f;* Geschlecht *n* | **la ~ d'un homme** | the descendants *pl* of a man || die Nachkommen *mpl* (die Nachkommenschaft *f*) eines Mannes | **la ~ actuelle** | the present generation (age) || die jetzige Generation | **la jeune ~ ; la nouvelle ~** | the rising generation || die kommende (die heranwachsende) Generation || **de ~ en ~** | from generation to generation || von Geschlecht zu Geschlecht.

**généreusement** *adv* | generously; liberally; bounteously; munificently || großmütig; freigebig.

**généreux** *adj* | generous; liberal; bountiful; munificent | freigebig | **don ~** | generous gift || großmütiges Geschenk *n.*

**générosité** *f* | generosity; liberality; magnanimity; munificence || Großmut *f;* Freigebigkeit *f.*

**genre** *m* Ⓐ [sorte; espèce] | kind; sort || Gattung *f;* Art *f* | **~ d'affaires; ~ de (du) commerce** | line (branch) of business || Geschäftszweig *m;* Handelszweig; Branche *f* | **dette (obligation) de ~** | debt which is determined by description || Gattungsschuld *f;* Speziesschuld | **~ de gouvernement** | form of government || Regierungsform *f* | **du même ~** | of the same kind || von der gleichen Art | **de tous les ~ s** | of all kinds || von allen Sorten; aller Art.

**genre** *m* Ⓑ [race] | race || Rasse *f;* Geschlecht *n* | **le ~ humain** | the human race; mankind; man || das Menschengeschlecht; die Menschen *mpl;* der Mensch.

**gens** *mpl* Ⓐ [nations] | nations; peoples || Völker *npl;* Nationen *fpl* | **le droit des ~** | the law of nations || das Völkerrecht | **de droit des ~** | under international law || nach internationalem Recht; völkerrechtlich | **délit (violation) du droit des ~** | violation of international law || Völkerrechtsbruch *m;* Völkerrechtsverletzung *f;* Verletzung *f* des Völkerrechts.

**gens** *pl* Ⓑ [personnes] | people *pl;* persons; folk; folks || Leute *pl;* Personen *fpl* | **~ d'affaires** | business people (men) || Geschäftsleute | **~ de bien** | honest people || ehrliche Leute | **les ~ d'église** | the church people; the clergymen; the clergy || die Geistlichen *mpl;* die Geistlichkeit | **~ de l'équipage** | crew || Besatzung *f;* Bemannung *f;* Mannschaft *f* | **les ~ de lettres** | the authors *pl;* the writers *pl* || die Schriftsteller *mpl;* die Autoren *mpl* | **les ~ de loi (de palais) (de robe)** | the legal profession (world); the lawyers || die Juristen *mpl;* die Juristenwelt *f* | **les ~ de mer** | the sailors; the seamen || die Seeleute | **~ du monde** | society people || Leute aus der Gesellschaft | **petites ~ ; ~ de peu; ~ de rien** | small people; people of small means || kleine Leute.

**géographique** *adj* | geographic(al) || geographisch.

**geôlier** *m* | goaler; jailer || Gefängnisaufseher *m;* Gefangenenwärter *m.*

**geôlière** *f* | wardress || Gefangenenwärterin *f.*

**géopolitique** *f* | geo-politics *pl* || Geopolitik *f.*

**géopolitique** *adj* | geo-political || geopolitisch.

**gérance** *f* Ⓐ | management; direction || Leitung *f;* Führung *f* | **contrat de ~** | management agreement || Geschäftsführungsvertrag *m;* Vertrag zur Übertragung der Geschäftsleitung (der Geschäftsführung) | **frais de ~** | management ex-

penses || Geschäftsleitungskosten *pl;* Direktionsspesen *pl* | **société de** ~ | management company || Betriebsgesellschaft *f.*
**gérance** *f* Ⓑ [poste de gérant] | managership || Geschäftsführerposten *m.*
**gérant** *m* Ⓐ | manager; business manager; director; managing director || Geschäftsführer *m;* Leiter *m;* Direktor *m* | ~ **d'affaires** | business manager || Geschäftsführer; Geschäftsleiter | ~ **d'affaires sans mandat** | agent who acts on sb.'s behalf without his request || Geschäftsführer ohne Auftrag | **conseil de** ~ **s** | board of directors (of managers) || Verwaltungsrat *m;* Geschäftsleitung *f;* Vorstand *m;* Direktorium *n* | **administrateur-** ~ **d'un journal** | editing manager of a newspaper || Herausgeber *m* (Chefredakteur *m*) einer Zeitung | **rédacteur-** ~ | editor-inchief; chief (managing) editor; editormanager || Hauptschriftleiter *m;* Chefredakteur *m;* Chefredaktor [S] | **sous-** ~ | sub-manager; assistant manager (director) || stellvertretender Leiter (Direktor).
**gérant** *m* Ⓑ [armateur-gérant] | managing owner [of a vessel]; ship's husband (manager) || Mitreeder *m;* Korrespondenzreeder *m.*
**gérant** *adj* | managing || leitend; geschäftsleitend; geschäftsführend | **administrateur-** ~ ① | managing director || geschäftsleitender (geschäftsführender) Direktor *m* | **administrateur-** ~ ② | general manager || Generaldirektor *m* | **administration** ~ **e** | management || geschäftsführende Verwaltung *f;* Geschäftsleitung *f;* Geschäftsführung *f* | **agent-** ~ | managing agent || Geschäftsführer *m* | **associé-** ~ | managing partner || geschäftsführender Teilhaber *m* (Gesellschafter *m*).
**gérante** *f* | manageress; directress || Geschäftsführerin *f;* Leiterin *f;* Direktrice *f.*
**gérer** *v* Ⓐ | to manage || verwalten; leiten | ~ **les affaires de q.** | to manage sb.'s affairs || jds. Angelegenheiten besorgen | ~ **une entreprise** | to manage (to direct) (to run) a business | ein Geschäft (ein Unternehmen) führen (leiten) | **incapacité de** ~ | incapacity to manage || Unfähigkeit zur Geschäftsführung | ~ **en bon père de famille** | to handle [sth.] with the care of a good family father || die Sorgfalt eines ordentlichen Familienvaters anwenden.
**gérer** *v* Ⓑ [se porter] | **se** ~ **héritier** | to conduct os. as heir || sich als Erbe gerieren; als Erbe auftreten.
**germain** *adj* | of full blood || vollbürtig; leiblich | **cousins** ~ **s** | first (full) cousins || vollbürtige Geschwisterkinder *pl* | **frère** ~ | full (blood) brother || leiblicher Bruder *m* | **sœur** ~ **e** | full (blood) sister || leibliche Schwester *f* | **frère** ~ **et sœur** ~ **e;** | **frère et sœur** ~ **s** | full brother and full sister || vollbürtige Geschwister *pl.*
**germains** *mpl* [parents germains] | relatives of full blood || vollbürtige Verwandte *mpl;* Blutsverwandte.
**gestion** *f* | management; administration || Führung *f;* Verwaltung *f* | **acte de** ~ | act of administration;

administrative measure || Verwaltungsakt *m;* Verwaltungsmaßnahme *f;* Verwaltungshandlung *f* | ~ **d'affaires** ① | business management || Geschäftsführung *f;* Geschäftsleitung *f* | ~ **d'affaires** ② | management of affairs || Geschäftsbesorgung *f* | ~ **d'affaires sans mandat** | transacting business without authority || Geschäftsführung ohne Auftrag; auftragslose Geschäftsführung | ~ **des affaires de q.** | managing sb.'s affairs || Besorgung *f* der Angelegenheiten von jdm. | **agence de** ~ | office of administration || Betriebsagentur *f* | ~ **des biens** | care (administration) of the property (of the state) || Sorge *f* für das Vermögen; Verwaltung des Vermögens | **comité de** ~ | board of management (of administration) (of directors) (of managers); administrative (management) committee; managing (executive) board || (geschäftsleitender) geschäftsführender Ausschuß *m;* Verwaltungsausschuß; Verwaltungsrat *m* | **compte de** ~ | management account || Geschäftsleitungskonto *n* | **rendre compte de sa** ~ | to render an account of one's management || über seine Verwaltung Rechenschaft ablegen (geben) | ~ **de contrats** | contract management || Vertragsabwicklung | ~ **des déchets** | waste management || Abfallwirtschaft | ~ **des deniers publics** | handling of public funds || Verwaltung öffentlicher Gelder | ~ **de l'entreprise (d'entreprises)** | business management || Betriebsführung; Unternehmensführung | ~ **d'une entreprise (maison)** | management of a business (of a firm) || Leitung *f* eines Geschäfts (eines Unternehmens | **frais de** ~ | administrative costs (expenditure); management expenses || Verwaltungskosten *pl* | ~ **de ménage** | housekeeping || Haushaltsführung; Wirtschaftsführung | ~ **par objectifs** | management by objectives || Führung durch Vorgabe | ~ **de placements** | investment management || Vermögensverwaltung; Kapitalverwaltung; Verwaltung von Kapitalanlagen | ~ **de portefeuille** | portfolio management || Wertpapierverwaltung; Wertschriftenverwaltung | ~ **d'un prêt** | management of a loan || Abwicklung einer Anleihe (eines Darlehens) | **rapport de** ~ | management (directors') report; report and accounts || Geschäftsbericht *m;* Rechenschaftsbericht | **rapport annuel de** ~ | annual report || Jahresbericht *m* | ~ **des ressources** | resource management || Bewirtschaftung *f* der Naturschätze | **société de** ~ | management company || Betriebsgesellschaft *f* | ~ **de titres** | management (administration) of securities || Verwaltung *f* (Überwachung *f*) von Wertpapieren (von Wertschriften [S]).
★ ~ **autonome** | self-administration; self-government; autonomy || Selbstverwaltung *f;* Selbstregierung *f;* Autonomie *f* | ~ **comptable** | accounting; keeping of the accounts || Rechnungsführung; Buchführung | ~ **déloyale** | dishonest management || unredliche (ungetreue) Geschäftsführung | **bonne** ~ **financière** | sound financial management || seriöse und wirtschaftliche Ge-

**gestion** *f, suite*
schäftsführung | **mauvaise** ~ | mismanagement; maladministration || schlechte Führung; Mißwirtschaft *f* | **saine et prudente** ~ | sound management || ordnungsgemäße Geschäftsführung | ~ **sérieuse et solide** | sound business practice || gesunde (solide) Geschäftsgebarung *f*.
**gestionnaire** *m* Ⓐ | manager || Leiter *m;* Geschäftsführer *m*.
**gestionnaire** *m* Ⓑ [préposé] | official in charge || leitender Beamter *m*.
**gestionnaire** *f* | manageress || Leiterin *f;* Geschäftsführerin *f*.
**gestionnaire** *adj* | **administration** ~ | management || Geschäftsleitung *f;* Geschäftsführung *f* | **compte** ~ | management account || Geschäftsleitungskonto *n*.
**gibet** *m* | gibbet; gallows *pl* || Galgen *m*.
**gibier** *m* | **dégât (dégâts) (dommage) (dommages) causé(s) par le** ~ | damage done (caused) by game || Wildschaden *m* | **entretien de** ~ | game preserving || Wildschutz *m;* Wildhege *n* | **parc de** ~ | game preserve; shooting || Wildpark *m;* Wildgehege *n;* Jagdgehege.
**gisement** *m* | ~ **aurifère** | occurrence of gold; gold deposit || Goldvorkommen *n* | ~ **s exploitables** | exploitable (workable) deposits || abbaufähige (abbauwürdige) Vorkommen *npl* | ~ **s houillers** | coal deposits || Kohlenvorkommen *npl* | ~ **pétrolifère** | oil deposit(s) || Erdölvorkommen *n;* Petroleumvorkommen.
**glace** *f* | **brise-** ~ | icebreaker || Eisbrecher *m* | **dommage causé par les** ~ **s** | ice damage; average (damage) caused by the ice || Eisschaden *m;* **risque de** ~ | ice risk || Eisrisiko *n* | **bloqué (fermé) (retenu) par la** ~ **(par les** ~ **s)** | icebound; frozen in || durch Eis behindert (gesperrt); eingefroren.
**glissement** *m* | ~ **des salaires** | wage drift || Lohndrift *m*.
**global** *adj* | total || pauschal; Pauschal...; Gesamt... | **assurance** ~ **e et générale** | comprehensive (all-inclusive) policy || Gesamtversicherung *f* | **billet** ~ | through ticket || durchgehende Fahrkarte *f* | **contingent** ~ | total quota || Gesamtkontingent *n;* Gesamtquote *f* | **contingents** ~ **aux** | global quotas || Globalkontingente *npl* | **droits** ~ **aux** | lump-sum charges || Pauschalgebühren *fpl* | **impôt** ~ | lump-sum tax || Pauschalsteuer *f* | **montant** ~ **; somme** ~ **e** | lump sum || Pauschalbetrag *m;* Pauschalsumme *f;* Pauschale *f* | **paiement** ~ | lump-sum payment || Zahlung *f* eines Pauschalbetrages (einer Pauschalsumme) | **prix** ~ ① | lump-sum price || Pauschalpreis *m* | **prix** ~ ② | inclusive price || Gesamtpreis *m* | **le risque** ~ | the overall risk || das Gesamtrisiko | **taux** ~ | flat rate || Pauschalsatz *m;* Einheitssatz *m* | **tonnage** ~ | total tonnage || Gesamttonnage *f* | **total** ~ | grand (sum) total || Gesamtsumme *f* | **valeur** ~ **e** | total (aggregate) value || Gesamtwert *m* | **valeur de placement**

~ **e** | total investment value || Gesamtanlagewert *m*.
**globalement** *adv* | in the lump; in (by the) bulk || pauschal; in (über) Bausch und Bogen | **vendre qch.** ~ | to sell sth. in the lump (by the bulk) || etw. in Bausch und Bogen (en bloc) verkaufen.
**glose** *f* | note || Bemerkung *f;* Glosse *f* | ~ **marginale** | marginal note || Randglosse; Randbemerkung.
**gloser** *v* | ~ **un texte** | to expound a text || einen Text glossieren.
**glossaire** *m* | glossary || Glossarium *n*.
**glossateur** *m* | glossator; commentator || Ausleger *m;* Glossator *m*.
**gonflement** *m* | inflating; inflation || Aufblähen *n;* Aufblähung *f*.
**gonfler** *v* | to inflate || aufblähen.
**goureur** *m* | cheat || Betrüger *m;* Quacksalber *m*.
**gouvernable** *adj* | manageable || leicht zu lenken | **peu** ~ | unmanageable || schwer zu lenken.
**gouvernail** *m* | **le** ~ **de l'Etat** | the helm of the state || das Staatsruder | **tenir le** ~ | to be at the helm || das Ruder führen; am Ruder sein | **prendre le** ~ | to take the helm || die Leitung (das Ruder) übernehmen.
**gouvernant** *adj* | ruling; governing || herrschend; regierend.
**gouvernante** *f* | **Madame la** ~ | the wife of the governor || die Gemahlin des Gouverneurs.
**gouverne** *f* | direction; guidance || Verhaltungsregel *f* | **pour votre** ~ | for your guidance || zu Ihrer Danachachtung.
**gouverné** *m* | subject || Untertan *m* | **les** ~ **s** | the governed || die Regierten *mpl*.
**gouvernement** *m* Ⓐ | government; state || Regierung *f;* Obrigkeit *f;* Staat *m* | **acte de** ~ | act of high (public) authority || Akt *m* der Regierung (der Staatsgewalt) (der öffentlichen Gewalt); obrigkeitlicher (behördlicher) Akt; Staatsakt | **commissaire du** ~ ① | Government Commissioner | Regierungskommissar *m* | **commissaire du** ~ ② | prosecutor [at a court-martial] || Staatsanwalt *m* [bei einem Kriegsgericht] | **commission de** ~ | governing Commission || Regierungskommission *f;* Regierungsausschuß *m* | **entrepreneur du** ~ | government contractor || Unternehmer von Staatsaufträgen; Übernehmer von öffentlichen Aufträgen | ~ **de l'Etat** | state government || Staatsregierung | ~ **en exil** | government-in-exile || Exilregierung | ~ **fantôme** | shadow government || Schattenregierung | **forme de** ~ | form (system) of government || Regierungsform *f;* Regierungssystem *n;* Staatsform *f* | **porte-parole du** ~ | government speaker || Sprecher *m* der Regierung; Regierungssprecher.
★ ~ **central** | central government || Zentralregierung *f;* Zentralverwaltung *f* | ~ **contractant** | contracting (treaty) government || vertragschließende Regierung; Vertragsregierung | ~ **fédéral** | federal government || Bundesregierung | ~ **intérimaire** | interim government || interimistische Regierung | ~ **militaire** | military government || Militärregie-

rung | ~ **national** | national government || Nationalregierung | ~ **provincial** | provincial government || Provinzialregierung | ~ **provisoire** | provisional government || vorläufige Regierung | **les ~ s signataires** | the signatory powers (states) || die Signatarmächte *fpl;* die Signatarstaaten *mpl* | ~ **universel** | world government || Weltregierung.

**gouvernement** *m* Ⓑ [cabinet] | gouvernement; cabinet || Kabinett *n;* Ministerium *n* | ~ **des affaires courantes** | caretaker government || geschäftsführende Regierung | **chef de (du)** ~ | head of the government || Regierungschef *m;* Kabinettschef | **chute du** ~ | fall of the government || Sturz *m* der Regierung; Regierungssturz | **coalition du** ~ | government coalition || Regierungskoalition *f* | ~ **de coalition** | coalition government (cabinet); coalition || Koalitionsregierung *f;* Koalitionsministerium; Koalitionskabinett | **conseil de** ~ | cabinet council || Kabinettsrat *m* | **membre du** ~ | member of the government (of the cabinet); cabinet member || Regierungsmitglied *n;* Kabinettsmitglied | **remaniement du** ~ | change in the cabinet || Regierungsumbildung *f;* Kabinettsumbildung | **renversement du** ~ | overthrowing of the government || Stürzung *f* der Regierung | **renversement par la violence du** ~ | overthrowing of the government by force || gewaltsamer Sturz *m* der Regierung.

★ **le** ~ **actuel** | the present government || die gegenwärtige Regierung | ~ **conservateur** | conservative (rightist) government || konservative Regierung | ~ **travailliste** | labor (leftist) government || Arbeiterregierung.

★ **constituer (former) un** ~ | to form a cabinet (a government) || eine Regierung (ein Ministerium) (ein Kabinett) bilden | **renverser le** ~ | to overthrow the government || die Regierung stürzen.

**gouvernement** *m* Ⓒ [forme de ~ ; système gouvernemental] | form (system) of government || Regierungsform *f;* Regierungssystem *n;* Staatsform *f* | ~ **absolu** | absolute government; absolutism || absolute Regierungsform; Absolutismus *m* | ~ **démocratique** | democratic government; democracy || demokratische Regierungsform; Demokratie *f* | ~ **monarchique** | monarchic(al) government; monarchy || monarchische Regierungsform (Staatsform); Monarchie *f* | ~ **représentatif** | representative government || parlamentarische Regierungsform (Staatsform) | ~ **républicain** | republican government; republic || freistaatliche (republikanische) Regierungsform; Republik *f.*

**gouvernemental** *adj* Ⓐ | governmental || Regierungs... | **accord** ~ | convention; treaty || Staatsvertrag *m;* Übereinkunft *f* | **commission** ~ **e** | government commission || Regierungsausschuß *m;* Regierungskommission *f* | **décret** ~ | government decree || Regierungsverordnung *f* | **député** ~ | government representative || Regierungsvertreter *m* | **dans les milieux** ~ **aux** | in government circles || in Regierungskreisen *mpl* | **protection** ~ **e** | protection by the government; government protection || Schutz *m* seitens der Regierung; Regierungsschutz.

**gouvernemental** *adj* Ⓑ | **crise** ~ **e** | cabinet (ministerial) crisis || Regierungskrise *f;* Kabinettskrise | **majorité** ~ **e** | government majority || Regierungsmajorität *f* | **parti** ~ | government party || Regierungspartei *f.*

**gouverner** *v* | to govern; to rule || herrschen; regieren.

**gouverneur** *m* Ⓐ | governor || Statthalter *m;* Gouverneur *m* | ~ **d'Etat** | governor of state || Staatsgouverneur | ~ **sous-** ~ | deputy governor || stellvertretender Gouverneur | **vice-** ~ | vice governor || Vizegouverneur | ~ **général** | Governor-General || Generalgouverneur | ~ **militaire** | military governor || Militärgouverneur.

**gouverneur** *m* Ⓑ [d'un grand établissement] | governor; president || Präsident *m* | ~ **de la Banque Nationale** | Governor of the National Bank || Präsident der Nationalbank | **conseil des** ~ **s** | board of governors || Präsidialrat *m;* Präsidium *n.*

**grâce** *f* | grace; pardon || Gnade *f;* Begnadigung *f* | **acte de** ~ | act of grace (of clemency) || Gnadenakt *m* | **année de** ~ | year of grace || Freijahr *n* | **commission de** ~ | board of pardon; pardon board || Begnadigungsausschuß *m* | **coup de** ~ | finishing stroke || Gnadenstoß *m* | **délai (jours) (terme) de** ~ ① | days *pl* of grace || Gnadenfrist *f;* Respektfrist; Respekttage *mpl* | **terme de** ~ ② | term (time) fixed by the judge (by the court) || richterlich (gerichtlich) gewährte Frist | **demande (pourvoi) (recours) en** ~ | petition for pardon (for reprieve); plea for clemency || Gnadengesuch *n* | ~ **à Dieu** | by the Grace of God || von Gottes Gnaden | **droit de** ~ | power (right) of pardon || Begnadigungsrecht *n;* Gnadenrecht | **huit jours de** ~ | a week's grace || eine Nachfrist (Respektfrist) von einer Woche | **lettres de** ~ | act of grace || Gnadenerlaß *m.*

★ ~ **amnistiante** | general pardon; amnesty || Amnestie *f* | **être dans les bonnes** ~ **s de q.** | to be in sb.'s good graces || bei jdm. in Gunst stehen | **entrer (se mettre) dans les bonnes** ~ **s de q.** | to get into sb.'s good graces || sich jds. Gunst erwerben | **perdre les bonnes** ~ **s de q.** | to fall out of grace with sb. || bei jdm. in Ungnade fallen.

★ **demander** ~ **; se pourvoir en** ~ | to petition (to make a petition) for pardon | ein Gnadengesuch einreichen; um Begnadigung bitten | **faire** ~ **à q.** | to pardon sb.; to grant sb. a pardon || jdn. begnadigen.

**gracié** *part* | **être** ~ | to be pardoned || begnadigt werden.

**gracier** *v* | to pardon; to reprieve || begnadigen.

**gracieusement** *adv* | gratuitously; without payment || kostenlos.

**gracieux** *adj* | **acte à titre** ~ | naked transaction || unentgeltliches Rechtsgeschäft *n* | **billet donné à titre** ~ | complimentary ticket || Freifahrschein *m* | **exemplaire envoyé à titre** ~ | presentation copy ||

**gracieux** *adj, suite*
 Freiexemplar *n* | **juridiction** ~ **se** | non-contentious jurisdiction || freiwillige (nichtstreitige) Gerichtsbarkeit *f* | **mesure** ~ **se** | measure of grace || Gnadenakt *m* | **à titre** ~ | gratis; free of charge || kostenlos.
**grade** *m* | rank; degree; dignity || Rang *m;* Grad *m;* Würde *f* | ~ **de docteur** | doctor's degree || Doktorwürde | **prendre le** ~ **de docteur** | to take one's doctor's degree || die Doktorwürde erlangen; promovieren | **prendre ses** ~ **s** | to take one's degree; to graduate || sein Universitätsstudium durch Examen abschließen | **détenir un** ~ | to hold a rank || einen Rang innehaben.
**gradué** *m* | graduate || Akademiker *m*.
**graduel** *adj* | gradual; progressive || allmählich.
**graduellement** *adv* | gradually; by degrees || allmählich; nach und nach.
**grain** *m* | **marchand de** ~ **s** | corn merchant (dealer) || Getreidehändler *m* | **marché aux** ~ **s** | grain market || Getreidemarkt *m*.
**grand** *adj* | ~ **chemin** | highway; main road || Hauptverbindungsstraße *f;* Staatsstraße | **le** ~ **détail** | the departmental store business || der Warenhaushandel *m* | ~ **e différence** | great (wide) difference || großer (beträchtlicher) Unterschied *m* | ~ **e loge** | grand lodge || Großloge *f* | ~ **magasin** | store; stores; department (departmental) store (stores) || Kaufhaus *n;* Warenhaus | ~ **maître** | grand master || Großmeister *m* | **la** ~ **e mer** | the open (high) sea (seas) || die hohe (offene) See *f;* das offene Meer | **le** ~ **monde** | the high society || die obere Gesellschaft *f* | **de** ~ **e naissance** | of high (noble) birth || von hoher (adliger) Geburt *f* | **en** ~ **e partie** | to a great (large) extent; in a great measure || zum (zu einem) großen Teil | **le** ~ **public** | the general public || die Allgemeinheit *f* | ~ **e puissance** | great (major) power || Großmacht *f;* Großstaat *m* | ~ **e surface** *f* ① | Supermarket || Supermarkt *m* | ~ **e surface** *f* ② | hypermarket || Hypermarkt *m* | **les** ~ **es vacances** | the long vacation || die großen Ferien *pl* | ~ **e ville** | big city (town) || Großstadt *f.*
 ★ ~ **e vitesse** | fast goods service || Eilfracht *f;* Eilgutbeförderung *f;* Expreßgutbeförderung | **en** ~ **e vitesse** | by fast goods service || als Eilgut; als Expreßgut; per Expreß | **train de** ~ **e vitesse** | express passenger train || Eilzug *m*.
**grand livre** *m*; **grand-livre** *m* Ⓐ | ledger; account book || Hauptbuch *n;* Kontobuch | ~ **des achats;** ~ **d'achats** | bought (purchases) ledger; goods-bought ledger || Einkaufsbuch; Wareneinkaufsbuch | ~ **des clients** | customers' (clients') ledger || Kundenbuch; Kundenhauptbuch | **compte du** ~ | ledger account || Hauptbuchkonto *n* | ~ **des créanciers** | creditors' ledger || Kreditorenbuch | ~ **des débiteurs** | customers' ledger || Debitorenbuch | **écriture au** ~ | ledger entry (item) || Eintrag *m* (Posten *m*) im Hauptbuch; Hauptbucheintrag; Hauptbuchposten | **écritures au** ~ ; **reports du** ~ | ledger postings *pl* || Hauptbucheinträge *mpl* | ~ **des fournisseurs** | suppliers' ledger || Lieferantenbuch | **inscription au** ~ | registration in (entering upon) the ledger; ledgering || Eintrag *m* (Eintragung *f*) ins Hauptbuch | **journal** ~ ; **journal-** ~ | combined journal and ledger; journal and ledger combined || Hauptbuch und Journal; amerikanisches Journal *n* | ~ **des obligataires** | register of debenture holders || Register *n* der Obligationäre (der Schuldverschreibungsinhaber) | ~ **de paie** | pay-roll ledger || Lohnliste *f;* Gehaltsliste | **tenue du** ~ | keeping of the ledger; ledger work || Führung *f* des Hauptbuches; Hauptbuchführung | ~ **des titres** | share ledger; share (stock) register || Aktienbuch | ~ **des valeurs** | securities ledger || Effektenbuch | ~ **des ventes** | sales (sold) ledger || Verkaufsbuch.
 ★ ~ **auxiliaire** | departmental (subsidiary) ledger || Hilfsbuch | ~ **auxiliaire de frais** | expenses ledger || Ausgabenbuch | ~ **biblorhapte** | loose-leaf ledger || Hauptbuch in Loseblattform | **inscrire un article au** ~ | to enter an item in the ledger; to ledger an item || einen Posten ins Hauptbuch eintragen; von einem Posten einen Eintrag ins Hauptbuch machen.
**grand-livre** *m* Ⓑ [ ~ **de la dette publique**] | register of the national (public) debt || Staatsschuldbuch *n* | **placer sur le** ~ | to invest in public funds || in öffentlichen Anleihen investieren.
— **-mère** *f* | grandmother || Großmutter *f.*
— **-oncle** *m* | great uncle; granduncle || Großonkel *m;* Großoheim *m*.
— **-père** *m* | grandfather || Großvater *m*.
**grand-raison** *f* | **avoir** ~ **de faire qch.** | to have good (every) reason for doing sth. || guten (jeden) Grund haben, etw. zu tun.
— **-route** *f* | highway; main route || Hauptverbindungsstraße *f;* Staatsstraße.
— **-rue** *f* | high (main) street || Hauptstraße *f.*
— **-s-parents** *pl* | grandparents || Großeltern *pl.*
— **-tante** *f* | great aunt; grandaunt || Großtante *f.*
**gratification** *f* Ⓐ | bonus; gratification || Vergütung *f;* Gratifikation *f;* Bonus *m* | ~ **en espèces** | cash bonus || Gratifikation in bar | ~ **du Jour de l'An** | Christmas bonus || Weihnachtsgratifikation | ~ **de jubilé** | jubilee (anniversary) bonus || Jubiläumsbonus | **paiement d'une** ~ (**de** ~ **s**) | bonus payment || Bonuszahlung *f.*
**gratification** *f* Ⓑ [**pourboire**] | gratuity; tip || Trinkgeld *n* | **donner une** ~ **à q.** | to tip sb.; to give sb. a tip || jdm. ein Trinkgeld geben.
**gratifier** *v* [accorder une faveur] | ~ **q. de qch.** | to present sb. with sth.; to confer sth. as a favor upon sb. || jdn. mit etw. bedenken; jdm. etw. als eine Gunst zuteil werden lassen.
**gratis** *adj* | gratuitous; free of charge; free || unentgeltlich; gratis; umsonst | **entrée** ~ | admission free; free (no charge for) admission || Eintritt frei; freier Eintritt.
**gratitude** *f* | gratitude; gratefulness || Dankbarkeit *f.*
**grattage** *m* | erasure || Radierung *f.*

**gratter** *v* | to erase || radieren; ausradieren.
**gratuit** *adj* Ⓐ [gratis] | gratuitous; free of charge; free || unentgeltlich; kostenlos | **accès ~** | admission free || Eintritt frei; freier Eintritt | **actions ~ es** | bonus shares || Gratisaktien *fpl;* Bonusaktien | **affiliation ~ e** | free membership || beitragsfreie Mitgliedschaft *f* | **consultation ~ e** | free consultation || unentgeltliche Beratung *f* | **contrat à titre ~** | gratuitous (naked) contract || einseitiger (nackter) Vertrag *m* | **école ~ e** | free school (schooling) || freie Schulbildung *f;* Schulgeldfreiheit *f* | **exemplaire ~** | free (gratis) copy || Freiexemplar *n* | **supplément ~** | free supplement || Gratisbeilage *f* | **à titre ~** | gratuitously; for nothing || unentgeltlich; gratis; umsonst.
**gratuit** *adj* Ⓑ [sans motif] | **injure ~ e; insulte ~ e** | unwarranted (unprovoked) (wanton) insult || grundlose Beleidigung *f.*
**gratuité** *f* | gratuitousness || Unentgeltlichkeit *f;* Kostenlosigkeit *f.*
**gratuitement** *adv* Ⓐ | gratuitously; for nothing || unentgeltlich; gratis; umsonst.
**gratuitement** *adv* Ⓑ | without cause; without provocation || grundlos; ohne Grund; ohne Veranlassung.
**grave** *adj* Ⓐ | heavy || schwer.
**grave** *adj* Ⓑ [important] | important; weighty || wichtig; gewichtig; schwerwiegend.
**grave** *adj* Ⓒ [sérieux] | serious || ernst | **accident ~** | serious accident || schwerer Unfall *m* | **faute ~** | serious offense (misconduct) || schwere Verletzung *f* (Verfehlung *f*) | **des suites ~ s** | serious consequences || ernste Folgen *fpl* | **troubles ~ s** | serious troubles (disturbances) || ernste (ernstliche) (schwere) Störungen *fpl.*
**gravement** *adv* | **affecter ~ qch.** | to affect sth. seriously || etw. ernstlich beeinträchtigen.
**gravide** *adj* | pregnant || schwanger.
**gravidité** *f* | pregnancy || Schwangerschaft *f.*
**gravité** *f* | gravity; seriousness || [die] Schwere; [der] ernste Charakter | **la ~ de la situation** | the seriousness of the situation || der Ernst der Lage.
**gré** *m* | free will; pleasure || freier Wille *m* | **de bon ~** | voluntarily || aus freiem Willen; freiwillig | **de mon plein ~ (propre ~)** | of my own free will; of my own accord || aus meinem eigenen, freien Willen (Willensentschluß) | **agir contre le ~ de q.** | to act against sb.'s will || gegen jds. Willen handeln | **au ~ du client** | at client's (customer's) option (choice) || in der Wahl des Kunden | **«je vous saurais bien ~»** | «I would be most obliged...» || «ich wäre Ihnen sehr dankbar (sehr verpflichtet)...» | **faire qch. contre son ~** | to do sth. against one's will || etw. widerwillig (gegen seinen Willen) tun | **vendre qch. de ~ à ~** | to sell sth. by private contract (treaty) || etw. aus freier Hand verkaufen | **de ~ à ~** | by mutual agreement; by private contract || nach freiem Übereinkommen; freihändig.
**greffe** *m* Ⓐ | clerk's office; record office || Geschäftsstelle *f* des Gerichtes; Gerichtskanzlei *f;* Gerichtsschreiberei *f.*
**Greffe** *m* Ⓑ [de la Cour de Justice des Communautés européennes] **le ~** | the Registry || die Kanzlei.
**greffier** *m* Ⓐ [**~ du tribunal**] | clerk of the court || Beamter *m* der Geschäftsstelle des Gerichts; Gerichtsschreiber *m* | **~ criminel** | clerk of the criminel court || Gerichtsschreiber beim Strafgericht.
**Greffier** *m* Ⓑ [de la Cour de Justice des Communautés européennes] **le ~** | the Registrar || der Kanzler.
**grêle** *f* | **assurance contre la ~; assurance- ~** | insurance against damage caused by hail (by hailstorms); hail (hailstorm) insurance || Hagel(schaden)versicherung *f* | **dommage causé par la ~** | damage caused by hail || Hagelschaden *m.*
**grevé** *m* | **le ~** | the aggrieved party (person) || der Belastete; der Beschwerte.
**grevé** *adj* | **~ d'une charge** | encumbered with a charge || mit einer Auflage beschwert | **~ de dettes** | burdened (encumbered) with debts || mit Schulden belastet; verschuldet | **~ d'hypothèques** | burdened (encumbered) with mortgages; mortgaged || hypothekarisch belastet | **immeuble ~ ; terre ~ e** | encumbered (mortgaged) estate || belastetes Grundstück *n.*
**grève** *f* | strike; stoppage of work; walk-out || Streik *m;* Arbeitseinstellung *f;* Ausstand *m* | **~ des ouvriers des aciéries** | steel strike || Stahlarbeiterstreik | **allocation de ~** | strike pay || Streikunterstützung *f* | **briseur de ~** | strike breaker; non-striker || Streikbrecher *m* | **caisse des ~** | strike fund || Streikkasse *f;* Streikunterstützungsfonds *m* | **~ dans les charbonnages** | coal (colliery) strike || Kohlenstreik; Streik der Kohlenbergarbeiter; Grubenstreik | **~ des cheminots** | railway (railroad) (rail) strike || Eisenbahnerstreik | **clause de ~ (pour cas de ~)** | strike clause || Streikklausel *f* | **comité de ~** | strike committee || Streikleitung *f;* Streikausschuß *m;* Streikkomitee *n* | **droit de ~** | right to strike; freedom of strike || Recht *n* zu streiken; Streikrecht *n* | **faire la ~ de la faim** | to hungerstrike || in den Hungerstreik treten | **journées de travail perdues pour faits de ~** | working days lost by strikes (by strike action) || durch Streik(s) verlorene Arbeitstage | **meneur de ~** | strike leader || Streikführer *m* | **mouvement de ~** | strike movement || Streikbewegung *f* | **ordre de ~ ; mot d'ordre de ~** | strike order || Streikbefehl *m;* Streikparole *f* | **retrait de l'ordre de ~** | calling off the strike (of the strike) || Streikeinstellung *f;* Einstellung des Streikes; Zurückziehung *f* des Streikbefehls | **annuler (révoquer) l'ordre de ~** | to call off the strike || den Streik abbrechen (einstellen); den Streikbefehl zurücknehmen | **période de ~** | period of strike(s) || Streikperiode *f* | **piquet de ~** | strike picket; striker on picket duty || Streikposten *m* | **faire la ~ de sympathie** ① | to walk out in sympathy || in den Sympathiestreik treten | **faire la**

**grève** *f, suite*
~ **de sympathie** ② | to strike in sympathy || aus Sympathie streiken | **vague de** ~**s** | wave of strikes; strike wave || Streikwelle *f*.
★ ~ **d'avertissement;** ~ **symbolique** | warning (token) strike || Warnstreik | ~ **des bras croisés;** ~ **sur le tas** | sit-in (sit-down) (stay-in) strike || Sitzstreik | ~ **de la faim** | hunger strike || Hungerstreik | ~ **générale** | general strike || Generalstreik | ~ **de harcèlement** | disruptive strike || Störstreik | ~ **non-organisée;** ~ **sauvage** | wildcat strike || wilder Streik | ~ **perlée;** ~ **du zèle** | go-slow (work-to-rule) strike || Bummelstreik | ~ **s ponctuelles** | selective strikes || gezielte Streiks || ~ **surprise** | lightning strike || Blitzstreik || ~ **de solidarité;** ~ **de sympathie** | sympathetic strike; strike in sympathy || Sympathiestreik || ~ **tournante** | rolling (rotating) (staggered) strike || rollender Streik.
★ **commander (décréter) (ordonner) une** ~ | to call a strike || einen Streik ausrufen | **contremander une** ~ | to call off a strike || einen Streik abbrechen (einstellen); einen Streikbefehl zurücknehmen | **enrayer une** ~ | to stop a strike || einen Streik zur Einstellung bringen | **faire** ~ ①; **être en** ~ | to be on strike; to strike || streiken; im Ausstand sein; feiern | **faire** ~ ②; **se mettre en** ~ | to go (to come out) on strike; to strike; to stop (to strike) work || in den Streik (in den Ausstand) treten; streiken; die Arbeit einstellen | **faire avorter une** ~ | to break a strike || einen Streik unterdrücken | **en** ~ | on strike; striking || im Streik; im Ausstand; streikend.
**grever** *v* | to burden; to encumber || beschweren; belasten | ~ **qch. de frais** | to burden sth. with costs || etw. mit Kosten belasten | ~ **d'hypothèques** | to burden (to encumber) with mortgages || mit Hypotheken belasten | ~ **un immeuble** | to lay a rate on an estate (on a building) | ein Grundstück (ein Gelände) mit einer Umlage belasten; ein Grundstück zu einer Umlage heranziehen | ~ **qch. d'impôts** | to burden sth. with taxes || etw. mit Steuern belasten.
**gréviste** *m* [ouvrier gréviste] | striker || Streiker *m;* Streikender *m* | ~ **en faction** | striker on picket duty; strike picket || Streikposten *m* | **mettre des** ~ **s en faction** | to place strikers on picket duty || Streikposten aufstellen | ~ **de la faim** | hunger striker || Hungerstreiker.
**gréviste** *adj* | on strike; striking || streikend; im Streik; im Ausstand | **mouvement** ~ | strike movement || Streikbewegung *f*.
**gréviculteur** *m* | strikemonger || Streikhetzer *m*.
**grief** *m* | **réparer un** ~ | to redress a grievance || einem Mißstand (einem Übelstand) abhelfen.
**griefs** *mpl* Ⓐ | grievance(s) ground(s) for complaint || Grund *m* zur Beschwerde; Beschwerdegrund; Beschwerdegründe *mpl* | ~ **de divorce** | grounds for divorce || Ehescheidungsgrund; Scheidungsgrund | **articuler (faire valoir) des** ~ | to make complaints || Beschwerden *fpl* (Klagen *fpl*) vorbringen | **articuler ses** ~ | to state clearly one's grievances || seine Beschwerden substanziieren.
**griefs** *mpl* Ⓑ [~ **de l'appel**] | grounds (reasons) (statement of grounds) of appeal || Berufungsgründe *mpl;* Berufungsbegründung *f;* Rechtsmittelbegründung.
**grièvement** *adv* | severely; gravely || ernstlich | ~ **blessé** | severely wounded || schwer verwundet.
**griffe** *f* Ⓐ | signature stamp || Unterschriftsstempel *m;* Namensstempel; Faksimilestempel | ~ **à date** | date stamp || Datumsstempel.
**griffe** *f* Ⓑ [empreinte imitant la signature] | stamped signature || gestempelte Unterschrift *f*.
**griffe** *f* Ⓒ | label | Marke *f* | **cette robe porte la griffe de la maison X** | this dress bears the X label || dieses Kleid trägt die Marke der Firma X.
**griffer** *v* | ~ **qch.** | to stamp a signature on sth. || etw. mit Namen unterstempeln.
**grille** *f* Ⓐ | ~ **de parité** | parity structure (grid) || Paritätsraster *m* | ~ **de salaires; salariale;** ~ **des traitements** | salary scale || Gehaltstarif.
**grille** *f* Ⓑ [CEE] | ~ **communautaire de classement** | Community classification scale || gemeinschaftliches Handelsklassenschema *n*.
**grippe-argent** *m* | money grubber; shark || Geldschneider *m*.
**griveler** *v* Ⓐ [faire un profit illicite] | to make an illicit profit || einen unerlaubten Profit machen.
**griveler** *v* Ⓑ [consommer qch. sans payer] | to take a meal (a drink) without paying || zechprellen.
**grivèlerie** *f* | eating (drinking) without paying || Zechprellerei *f*.
**griveleur** *m* | one who eats (or drinks) without paying || Zechpreller *m*.
**gros** *m* Ⓐ | wholesale trade || Großhandel *m* | ~ **et détail** | wholesale and retail || Groß- und Kleinhandel (Einzelhandel); Engros- und Detailhandel | **faire le** ~ **et le détail** | to deal wholesale and retail || Groß- und Kleinhandel treiben.
**gros** *m* Ⓑ [achats ou ventes par grandes quantités] | **acheteur en** ~ | wholesale buyer || Großeinkäufer *m* | **commerce de (en)** ~ | wholesale trade (commerce) (business) || Großhandel *m;* Großhandelsgeschäft *n;* Engrosgeschäft | **commerçant (marchand) de (en)** ~ | wholesale dealer (trader) (merchant); wholesaler || Großhändler *m;* Grossist *m* | **établissement de** ~ | wholesale enterprise || Großhandelsunternehmen *n* | **prix de** ~ | wholesale price || Engrospreis *m;* Großhandelspreis | **indice des prix de** ~ | wholesale price index || Großhandelspreisindex *m* | **rabais de** ~ | wholesale (dealer) (trade) discount || Großhandelsrabatt *m;* Händlerrabatt | **acheter en** ~ | to buy wholesale || im großen einkaufen | **de** ~; **en** ~ | wholesale || im großen; Groß...; Engros...; en gros.
**gros** *m* Ⓒ [la partie a plus grande] | **le** ~ | the bulk; the mass || die Masse; die Hauptmasse | **le** ~ **de la cargaison** | the bulk of the cargo || der Großteil der Ladung | **le** ~ **du peuple** | the mass (the bulk) of the people || die Masse des Volkes.

**gros** *m* Ⓓ **en ~** | roughly; broadly; approximately || annähernd; ungefähr | **évaluation en ~** | rough estimate || rohe Schätzung *f;* roher Überschlag *m.*
**gros œuvre** *m* [d'un bâtiment] | carcase; fabric || Rohbau *m* | **le secteur du ~** | the structural sector of the building industry || der Rohbausektor.
**gros** *adj* | **~ consommateur** | large consumer || Großverbraucher *m* | **~ se héritière** | wealthy heiress || reiche Erbin *f* | **~ industriel** | big industrial (manufacturer) || Großindustrieller *m* | **la ~ se métallurgie** | the heavy industries *pl* || die Schwerindustrie *f* | **~ propriétaire** | big landowner; big landed proprietor || Großgrundbesitzer *m* | **~ se somme** | large sum || beträchtliche Summe *f.*
**grosse** *f* Ⓐ [ **~** aventure; **~** sur corps] | **assurance à la ~** | bottomry insurance || Bodmereiversicherung *f* | **billet de ~ ; contrat de ~ (à la ~)** | bottomry letter (bill) (bond); bill (letter) of bottomry (of adventure) (of gross adventure) || Bodmereibrief *m;* Bodmereivertrag *m;* Bodmereiwechsel *m* | **dette à la ~** | bottomry debt || Bodmereischuld *f* | **~ sur faculté** | respondentia || uneigentlicher Bodmereivertrag *m* | **contrat à la ~ sur faculté** | respondentia bond || Respondentiabrief *m;* Seewechsel *m* | **emprunteur (preneur) à la ~** | borrower on bottomry || Bodmereinehmer *m;* Bodmereischuldner *m* | **prêt à la ~ (à la ~ sur corps)** | bottomry (marine) (respondentia) loan; loan (money lent) on bottomry || Bodmereidarlehen *n;* Bodmereigeld *n* | **prêteur à la ~** | lender on bottomry; bottomry lender (creditor) (bondholder) || Bodmereigeber *m;* Bodmereigläubiger *m* | **prime de ~** | bottomry (marine) (maritime) interest; premium on bottomry || Bodmereizinsen *mpl;* Bodmereiprämie *f.*
★ **emprunter (prendre) d'argent à la ~** | to borrow (to take) (to raise) money on bottomry || Geld auf Bodmerei leihen (aufnehmen); bodmen | **prêter de l'argent à la ~** | to give (to lend) money on bottomry || Geld auf Bodmerei geben (ausleihen) | **à la ~** | on bottomry || auf Bodmerei.
**grosse** *f* Ⓑ [copie au net] | clean (fair) copy; engrossment || Reinschrift *f* | **rédaction de la ~ (d'une ~)** | engrossment || Herstellung *f* (Anfertigung *f*) der (einer) Reinschrift.
**grosse** *f* Ⓒ [expédition] | authentic copy [of a document] || Ausfertigung *f* [einer Urkunde].
**grosse** *f* Ⓓ [~ exécutoire] | first authentic copy || vollstreckbare Ausfertigung *f.*
**grosse** *f* Ⓔ [douze douzaines] | gross; twelve dozen *pl* | Gros *n;* zwölf Dutzend *npl.*
**grosserie** *f* | wholesale trading || Großhandel *m.*
**grossesse** *f* | pregnancy || Schwangerschaft *f.*
**grossier** *m* [marchand grossier] | wholesale merchant (trader) (dealer); wholesaler || Großhändler *m;* Großkaufmann *m;* Grossist *m.*
**grossiste** *m* | wholesale dealer; wholesaler || Großhändler *m;* Grossist *m.*
**groupage** *m* Ⓐ | **~ des commandes** | bulking of orders; bulk buying (ordering) || Massenankauf *m* | **chargement de ~** | collective consignment || Sammelladung *f;* Verladung *f* im Sammeltransport | **marchandise(s) de ~** | general (mixed) cargo || Sammelgut *n;* Sammelgüter *npl.*
**groupage** *m* Ⓑ | bulking of parcels || Sammelladung *f* von Paketen; Gruppenladung.
**groupe** *m* | group; group of people || Gruppe *f* | **~ d'âge** | age group || Altersgruppe; Altersklasse *f* | **répartition par ~ s d'âge** | age grouping || Einteilung *f* nach Altersgruppen | **~ d'intérêts** | group of interests || Interessengruppe | **sous- ~** | subgroup || Untergruppe | **~ financier** Ⓐ | group of financiers || Finanzgruppe; Finanzkonsortium *n* | **~ financier** Ⓑ | group of banks (of bankers); syndicate of bankers || Bankengruppe; Bankenkonsortium *n;* Bankensyndikat *n* | **~ ministériel** | ministerial group || Gruppe von Ministern | **~ de pression** | pressure group; lobby || Interessengruppe *f;* Lobby *f* | **~ politique** | political group || politische Gruppe | **~ professionnel** | professional (occupational) group || Berufsgruppe; Fachgruppe | **~ de travail** | working party || Arbeitsgruppe *f* | **disposer qch. en ~ s; répartir qch. par ~ s** | to arrange sth. in groups; to group sth. || etw. nach Gruppen ordnen (in Gruppen zusammennehmen); etw. gruppieren.
**groupement** *m* Ⓐ | grouping; arrangement in groups || Gruppierung *f;* Gruppenbildung *f* | **~ de puissances** | combination of powers || Mächtegruppierung | **re ~** | regrouping || Umgruppierung.
**groupement** *m* Ⓑ [groupe] | group || Gruppe *f* | **~ de (des) banquiers** | group of bankers (of banks) || Vereinigung *f* der (von) Bankiers; Bankengruppe | **~ d'intérêts** | group of interests || Interessengruppe | **~ d'intérêt économique** | joint venture grouping [resembling a consortium] || Konsortialunternehmen *n;* Wirtschaftskonsortium *n.*
**grouper** *v* Ⓐ | to group || gruppieren | **~ des efforts** | to concentrate efforts || [die] Anstrengungen zusammenfassen | **~ qch. de nouveau; re ~ qch.** | to regroup sth. || etw. neu gruppieren; etw. umgruppieren | **~ qch.** | to group sth.; to arrange sth. in groups || etw. gruppieren (nach Gruppen ordnen); (in Gruppen) zusammennehmen | **se ~** | to form a group || eine Gruppe bilden.
**grouper** *v* Ⓑ | **~ des colis** | to collect parcels || Pakete zum Sammeltransport zusammenstellen.
**groupeur** *m* | forwarding agent || Sammelspediteur *m.*
**guelte** *f* | commission on sale || Verkaufsprovision *f.*
**guérilla** *f* | band of guerilas || Bande *f* von Heckenschützen | **guerre de ~** | guerilla war (warfare); partisan (desultory) warfare || Guerillakrieg *m;* Kleinkrieg; Partisanenkrieg.
**guérillero** *m* | guerilla; irregular soldier || Heckenschütze *m;* Partisane *m.*
**guerre** *f* | war; strife; quarrel || Krieg *m;* Kampf *m;* Streit *m* | **acte de ~** Ⓐ**; fait de ~** | act of war; warlike act || Kriegshandlung *f;* kriegerische Handlung | **acte de ~** Ⓑ | enemy action || Feindeinwir-

**guerre** *f, suite*
kung *f;* Kriegseinwirkung | ~ **d'agression;** ~ **offensive** | war of aggression; offensive war || Angriffskrieg | **agitation de** ~ | war-mongering || Kriegshetze *f* | **années de** ~ | war years || Kriegsjahre *npl* | **approvisionnements de** ~ | war supplies || Kriegsbedarf *m* | **artifice (ruse) de** ~ | artifice of war || Kriegslist *f* | **bannissement de la** ~ | outlawry of war || Kriegsächtung *f* | **bénéfices (profits) de** ~ | war profits || Kriegsgewinne *mpl* | **contribution sur les bénéfices de** ~ | war profits tax; armament profits duty || Kriegsgewinnsteuer *f* | **blessé (invalide) (mutilé) de** ~ | war disabled; disabled serviceman (ex-soldier) || Kriegsbeschädigter *m* | **en cas de** ~ | in case (in the event) of war || im Kriegsfalle | **charges de la** ~ | cost *pl* of war; war burden || Kriegskosten *pl;* Kriegslasten *fpl.*
★ **clause de** ~ | war clause || Kriegsklausel *f* | **conduite de la** ~ | conduct of war; warfare || Kriegführung *f* | ~ **de conquête** | war of conquest || Eroberungskrieg | **conseil de** ~ ① | court-martial | Kriegsgericht *n;* Standgericht | **conseil de** ~ ② | council of war; war council || Kriegsrat *m* [VIDE: conseil *m* ©] | **contrebande de** ~ | contraband of war || Kriegskonterbande *f* | **contribution de** ~ ① | war tax || Kriegssteuer *f* | **contribution de** ~ ② | **indemnité de** ~ | contribution of war; war indemnity || Kriegskontribution *f;* Kriegsentschädigung *f* | **correspondant de** ~ | war correspondent || Kriegsberichterstatter *m* | ~ **de course** | trade war [at sea; overseas] || Handelskrieg; Krieg gegen die [überseeischen] Handelsverbindungen | ~ **à couteaux tirés;** ~ **à outrance;** ~ **à mort** | war to the knife | Krieg bis aufs Messer | **criminel de** ~ | war criminal || Kriegsverbrecher *m* | **culpabilité dans la** ~ | war guilt || Kriegsschuld *f;* Schuld am Kriege | **déclaration de** ~ | declaration of war || Kriegserklärung *f* | ~ **de défense;** ~ **défensive** | defensive war || Verteidigungskrieg; Defensivkrieg | **Département (Ministère) de la** ~ | War Office (Department) || Kriegsministerium *n;* Kriegsdepartement *n* | **dépenses de** ~ | war expenses || Kriegsausgaben *fpl;* Kriegskosten *pl* | ~ **de détail** | desultory warfare; guerilla warfare || Kleinkrieg; Guerillakrieg | **dettes de** ~ | war debts || Kriegsschulden *fpl* | **dommages de** ~ | war damage || Kriegsschäden *mpl* | **indemnité pour les dommages de** ~ | war indemnity (reparation) || Kriegsentschädigung *f;* Kriegskontribution *f* | **le droit de** ~ | the necessity of war || das Kriegsrecht | **école supérieure de** ~ | staff college; military academy || Kriegsakademie *f* | **effectif de** ~ | war strength || Kriegsstärke *f* | **emprunt de** ~ | war (liberty) loan (bonds) || Kriegsanleihe *f* | **entrée en** ~ | entering the war || Eintritt *m* in den Krieg; Kriegseintritt.
★ **état de** ~ | state of war || Kriegszustand *m* | **se considérer en état de** ~ **avec un pays** | to consider os. in a state of war with a country || sich mit einem Land im Kriegszustand betrachten | **être en état de** ~ **avec un pays** | to be at war (in a state of war) with a country || mit einem Land im Krieg (im Kriegszustand) sein | **proclamer l'état de** ~ | to declare a state of war || den Kriegszustand erklären.
★ ~ **entre deux familles** | private war || Krieg zwischen zwei Familien | **flotte (marine) de** ~ | navy; naval forces || Kriegsflotte *f;* Kriegsmarine *f;* Seestreitkräfte *fpl* | **fomentateur de** ~ | war-monger || Kriegshetzer *m* | ~ **de guérillas;** ~ **de partisans; petite** ~ | guerila warfare (war); partisan (desultory) warfare || Guerillakrieg; Partisanenkrieg; Kleinkrieg | ~ **d'indépendance** | war of independance (of liberation) || Unabhängigkeitskrieg; Befreiungskrieg; Freiheitskrieg | ~ **d'intervention** | war of intervention || Interventionskrieg | **livraisons de** ~ | war supplies || Lieferungen *fpl* von Kriegsmaterial | **les lois de la** ~ ; **les règles de** ~ | the rules (the necessities) of war || das Kriegsrecht; die Regeln *fpl* der Kriegführung | **matériel de** ~ | war material || Kriegsmaterial *n* | **fabricant de matériel de** ~ | armament maker || Rüstungsfabrikant *m* | **menace de** ~ | danger (menace) of war || drohende Kriegsgefahr *f* | **mesures de** ~ | acts (measures) of war || Kriegshandlungen *fpl;* Kriegsmaßnahmen *fpl* | **Ministre de la** ~ | Minister of War; Secretary of State for War || Kriegsminister *m* | **les nations en** ~ | the warring nations; the nations at war; the belligerents *pl* || die miteinander im Krieg liegenden Staaten *mpl;* die Kriegführenden *mpl* | **navire (vaisseau) de** ~ | warship; man-of-war || Kriegsschiff *n* | **nom de** ~ ① | assumed name; alias || angenommener Name *m* | **nom de** ~ ② | pen name || Künstlername *m;* Pseudonym *n* | **nom de** ~ ③ | stage name || Bühnenname *m* | **orphelin de** ~ | war orphan || Kriegswaise *f;* Kriegerwaise | **ouverture de la** ~ | outbreak of war || Kriegsausbruch *m;* Kriegsbeginn *m* | ~ **de partis** | party warfare (quarrels *pl*); political (party) strife || Parteihader *m;* Parteizwist *m* | **pension de** ~ ; **pension militaire pour invalidité de** ~ | war pension || Kriegsrente *f;* Kriegsbeschädigtenrente | **pied de** ~ | war footing || Kriegsfuß *m* | ~ **de plume** | paper warfare || Papierkrieg | **port de** ~ | naval port (station) (base) || Kriegshafen *m;* Flottenstützpunkt *m* | **préparatifs de** ~ | preparations for war; war preparations || Kriegsvorbereitungen *fpl* | **préparation à la** ~ | preparing for war || Vorbereitung *f* auf den Krieg | **prisonnier de** ~ | war prisoner; prisoner of war || Kriegsgefangener *m* | **profiteur de** ~ | war profiteer || Kriegsgewinnler *m* | **propagande de** ~ | war propaganda || Kriegspropaganda *f* | ~ **de religion** | religious war || Glaubenskrieg; Religionskrieg | **risque de** ~ | war risk (peril) || Kriegsrisiko *n* | **clause de risques de** ~ | war risks clause || Kriegsgefahrklausel *f* | **rumeurs de** ~ | war talk (rumours) || Kriegsgerüchte *npl* | ~ **de succession** | war of succession || Erbfolgekrieg | ~ **de tarifs** | tariff war || Zollkrieg | ~ **des tarifs** | rate war || Tarifkampf *m* | **en (au) temps de** ~ | in time(s) of war; in war time(s); dur-

ing the war ‖ in Kriegszeiten; im Kriege; während des Krieges | **testament de** ~ | war testament ‖ Kriegstestament n | **théâtre de la** ~ | theatre of war ‖ Kriegsschauplatz m | **usine de** ~ | war (armament) factory ‖ Waffenfabrik f; Rüstungsbetrieb m | ~ **d'usure** | war of attrition ‖ Abnützungskrieg; Zermürbungskrieg | **veuve de** ~ | war widow ‖ Kriegerwitwe | **zone de** ~ | war zone; zone of operations ‖ Kriegsgebiet n; Kriegszone f.
★ **de bonne** ~ | according to the laws (the rules) of war ‖ nach Kriegsrecht; nach Kriegsgebrauch | ~ **civile** | civil war ‖ Bürgerkrieg | **dévasté (usé) par la** ~ | war-worn ‖ vom Krieg mitgenommen (verwüstet) | ~ **économique** | economic war (warfare) ‖ Wirtschaftskrieg; Wirtschaftskriegführung f | **fatigué de la** ~ | war-weary ‖ kriegsmüde | ~ **maritime;** ~ **navale** | naval war (warfare); war at sea; sea war ‖ Seekrieg | ~ **mondiale** | world war ‖ Weltkrieg | **en pleine** ~ | in the midst of war ‖ mitten im Kriege | ~ **préventive** | preventive war ‖ Präventivkrieg | ~ **sainte** | holy war ‖ heiliger Krieg | ~ **sociale** | class war ‖ Klassenkampf m.
★ **déclarer la** ~ **à q.** | to declare war on (against) sb. ‖ jdm. den Krieg erklären | **être en** ~ **contre (avec)** | to be at war with ‖ im Kriege liegen (sein) mit | **faire la** ~ **à (contre)** | to make (to wage) (to carry on) war against ‖ Krieg führen (kriegführen) gegen | **faire la** ~ **à q. sur qch.** | to fight sb. over sth. ‖ sich mit jdm. über etw. streiten | **faire la bonne** ~ | to fight fair ‖ anständig kämpfen | **se mettre en** ~ **contre** | to go to war in den Krieg ziehen gegen | **porter la** ~ **chez l'ennemi** | to carry the war into the enemy's country ‖ den Krieg in Feindesland tragen | **pousser à la** ~ | to agitate for war ‖ zum Krieg hetzen (treiben).
★ **d'après-** ~ | post-war ‖ nach dem Kriege; Nachkriegs... | **d'avant-** ~ | pre-war ‖ vor dem Kriege; Vorkriegs...
**guet-apens** m [embûche] | ambush; lying in wait ‖ Hinterhalt m; Auflauern n | **meurtre par** ~ | premediated murder ‖ mit Überlegung begangener Mord | **dresser un** ~ **à q.** | to waylay sb. ‖ jdm. auflauern | **tomber dans un** ~ | to fall into a trap to be ambushed ‖ in eine Falle gehen; in einen Hinterhalt geraten.
**guichet** m | counter ‖ Schalter m | ~ **bagages;** ~ **d'enregistrement des bagages** | luggage office; luggage registration office ‖ Gepäckschalter | ~ **de la banque** | bank counter; pay desk ‖ Bankschalter | ~ **de délivrance des billets** | ticket office; booking office; booking-office window ‖ Fahrkartenschalter; Fahrkartenausgabe f | ~ **automatique** m | magnetic-card-controlled cash dispensing and paying-in device ‖ durch Magnetkarte kontrollierter Aus- und Einzahlungsautomat m.
**guichetier** m Ⓐ | counter clerk (assistant) ‖ Schalterbeamter m.
**guichetier** m Ⓑ [valet du geôlier] | turnkey [in a prison] ‖ Schließer m [in einem Gefängnis].
**guide** m Ⓐ | guide ‖ Führer m; Wegweiser m | **carte-**~ | guide card ‖ Leitkarte f.
**guide** m Ⓑ [livre-~] | guidebook; guide ‖ Leitfaden m; Führer m; Handbuch n | ~ **de voyages** | travel guide ‖ Reiseführer; Reisehandbuch | ~ **épistolaire** | epistolary guide ‖ Briefsteller m.
**guider** v Ⓐ | to guide; to lead; to conduct ‖ führen; leiten.
**guider** v Ⓑ [conduire] | to drive ‖ lenken.
**guilde** f | guild; inn; corporation ‖ Gilde f; Zunft f; Innung f | ~ **de commerçants** | trade guild ‖ Kaufmannsgilde; Kaufmannschaft f.
**guilloché** adj | printed with a guilloche pattern background ‖ guillochiert.
**guillochis** m | guilloche; wavy printed pattern [on banknotes or cheques] ‖ Guilloche f.
**guillotinade** f | mass guillotining (execution) ‖ Massenguillotinierung f; Massenhinrichtung f.
**guillotine** f | guillotine ‖ Fallbeil n; Guillotine f.
**guillotinement** m | guillotining; beheading; decapitation ‖ Hinrichtung f durch das Fallbeil (mit der Guillotine); Guillotinierung f; Enthauptung f.
**guillotiner** v | to guillotine; to behead; to decapitate ‖ durch das Fallbeil (mit der Guillotine) hinrichten; guillotinieren; enthaupten.
**guise** f | **agir à sa** ~ | to have one's way (one's will) ‖ seinen Willen haben | **faire qch. à sa** ~ | to do sth. in one's own way ‖ etw. auf seine eigene Art zu tun | **en** ~ **de** | by way of ‖ mittels.

# H

**habile** *adj* Ⓐ [apte; ayant le droit de] | able; capable || fähig; befähigt | ~ **à succéder** | qualified to inherit || erbfähig.
**habile** *adj* Ⓑ [adroit; expert] | skilful; skilled || geschickt | ~ **dans les affaires** | smart in business || geschäftsgewandt; geschäftstüchtig.
**habileté** *f* Ⓐ [aptitude] | ability; aptitude || Fähigkeit.
**habileté** *f* Ⓑ | skilfulness; skill || Geschick | ~ **dans les affaires** | business (commercial) skill || Geschäftsgewandtheit *f*; Geschäftstüchtigkeit *f*.
**habilité** *adj* | **le tribunal est ~ pour connaître le litige** | the court is competent to hear (has jurisdiction over) the case || das Gericht ist für diese Sache zuständig.
**habilitation** *f* | enabling || Befähigung *f*.
**habilité** *f* [aptitude légale] | ability; aptitude || Fähigkeit *f*; Vermögen *n* | **avoir ~ à hériter** | to be qualified to inherit (to succeed) || Erbfähigkeit *f* besitzen; erbfähig sein.
**habiliter** *v* | ~ **q. à faire qch.** | to enable sb. to do sth. || jdn. befähigen, etw. zu tun.
**habitabilité** *f* | fitness for habitation || Bewohnbarkeit *f*.
**habitable** *adj* | habitable; fit for habitation || bewohnbar.
**habitant** *m* | inhabitant; resident || Bewohner *m*; Einwohner *m* | **revenu par ~** | income (earnings) per head of population; procapita income || Pro-Kopf-Einkommen *n*.
**habitat** *m* | total of available housing || Wohnraumbestand *m*.
**habitation** *f* Ⓐ | habitation; dwelling || Wohnung *f*; Wohnen *n* | **droit d' ~** | right of occupancy (of residence) || Wohnrecht *n* | **numéro d' ~** | house number || Hausnummer *f*; **le problème de l' ~** | the housing problem (shortage) || die Wohnungsnot *f* | **société d' ~s à bon marché** | building society for small tenements || Kleinwohnungsbaugesellschaft *f* | **~s ouvrières** | workers' (workmen's) dwellings || Arbeiterwohnungen *fpl* | **~s sociales** | subsidized (council) housing; public housing [USA] || Sozialwohnungen | **~s à loyer modéré**; **H. L. M.** | council accomodation (flats) || öffentlich subventionierte Wohnungen.
**habitation** *f* Ⓑ [demeure] | residence; abode || Wohnsitz *m*; Wohnort *m* | **avoir son ~ à ...** | to reside at ... || seinen Wohnsitz in ... haben.
**habitation** *f* Ⓒ [occupation] | occupancy || Bewohnen *n*.
**habitation** *f* Ⓓ [maison d' ~] | dwelling house || Wohnhaus *n*.
**habiter** *v* Ⓐ | to inhabit; to dwell in || wohnen.
**habiter** *v* Ⓑ [demeurer] | ~ **à ...** | to reside at ... || seinen Wohnsitz in ... haben.
**habiter** *v* Ⓒ [occuper] | to occupy || bewohnen.
**habitude** *f* | custom || Gewohnheit *f* | **délit d' ~** | habitual offense || Gewohnheitsvergehen *n* | ~ **locale** | local custom || Ortsgebrauch *m* | **comme d' ~** | as usual; habitually || wie gewöhnlich.
**habituel** *adj* | usual; customary || üblich; gewöhnlich | **résidence ~ le** | habitual residence || gewöhnlicher Wohnsitz *m*.
**habituellement** *adv* [par habitude] | usually; habitually || gewohnheitsmäßig; gewöhnlich; üblicherweise.
**habituer** *v* | to accustom || gewöhnen.
**halage** *m* | **chemin de ~** | tow (towing) path || Leinpfad *m*.
**haleine** *f* | **travail de longue ~** | long and exacting work (labor) || langandauernde, anstrengende Arbeit *f*.
**harcelé** *adj* | **être ~ par ses créditeurs** | to be dunned (pressed) by one's creditors || von seinen Gläubigern bedrängt werden.
**harceler** *v* | ~ **un débiteur** | to dun a debtor; to press a debtor for payment || einen Schuldner drängen (mahnen) (bedrängen) (treten) (belästigen).
**harmonie** *f* | **être en ~ avec qch.** | to be in accordance with sth. || mit etw. übereinstimmen | **mettre qch. en ~ avec qch.** | to bring sth. into consonance (into harmony) with sth. || etw. mit etw. in Einklang bringen.
**harmonisation** *f* | ~ **des systèmes économiques** | harmonization of economies (of economic systems) || Angleichung *f* der Wirtschaftssysteme | ~ **des tarifs douaniers** | harmonization of tariffs || Harmonisierung *f* der Zolltarife.
**harmoniser** *v* | **faire ~ qch. avec qch.** | to bring sth. in harmonization with sth. || etw. mit etw. in Einklang bringen.
**hasard** *m* Ⓐ [cas fortuit] | hazard; chance || Zufall *m* | **choix au ~** | random selection || Zufallsauswahl *f*; Stichprobe *f* | **échantillon pris au ~** | sample taken at random || als (durch) Stichprobe entnommenes Muster | **jeu de ~** | gamble; gambling; game of hazard || Glücksspiel *n*; Hasardspiel | **de ~** | incidental; accidental; fortuitous || zufällig | **par ~** | by chance; by accident || durch Zufall; zufällig; zufälligerweise | **par pur ~** | by a mere accident (chance) || rein zufällig; durch einen bloßen (reinen) Zufall.
**hasard** *m* Ⓑ [risque; péril] | risk; venture; danger || Wagnis *n*; Risiko *n*; Gefahr *f* | **les ~s de la guerre** | war risk (danger) (peril); danger (peril) of war || Kriegsgefahr; Kriegsrisiko | **à tout ~** | at all risks || auf alle Gefahren hin.
**hasardé** *adj* | hazardous; risky; aleatory || gewagt; riskiert.
**hasarder** *v* | to hazard; to risk; to venture || wagen; riskieren | ~ **qch.** | to expose sth. to a danger (to a risk); to endanger (to jeopardize) (to imperil) (to stake) sth. || etw. gefährden (in Gefahr bringen)

(riskieren) | se ~ **une opinion (à donner une opinion)** | to venture an opinion ‖ wagen (sich erlauben), eine Meinung zu äußern | **se ~ à faire qch.** | to venture to do sth. ‖ sich erlauben, etw. zu tun.

**hasardeux** *adj* | hazardous; risky; dangerous; perilous; aleatory ‖ gewagt; riskant; gefährlich.

**hâter** *v* | ~ **qch.** | to expedite sth. ‖ etw. beschleunigen.

**hausse** *f* Ⓐ | rise ‖ Steigen *n* | ~ **du coût de la vie** | rise in the cost of living ‖ Steigerung *f* der Lebenshaltungskosten | ~ **salariale** | wage rise (hike) (increase) ‖ Lohnerhöhung *f*; Lohnsteigerung | **tendance à la ~** | upward tendency ‖ Aufwärtsbewegung *f*; Hausseneigung; Haussetendenz | ~ **des valeurs** | rise of the stock quotations ‖ Steigen *n* der Kurse | **être en ~** | to be rising ‖ steigen; im Steigen begriffen sein.

**hausse** *f* Ⓑ [~ **des prix**] | rise (advance) (increase) in price (in prices) ‖ Steigen *n* im Preis (der Preise); Preisanstieg *m* | ~ **mondiale** | rise in world prices ‖ Erhöhung *f* der Weltmarktpreise.

**hausse** *f* Ⓒ [~ **des valeurs**] | rise [at the stock exchange] ‖ Hausse *f* [an der Börse] | **marché orienté à la ~** | rising market ‖ auf Hausse gerichtete Börse *f* | **opération à la ~** | bull transaction ‖ Haussetransaktion *f* | **position à la ~** | bull position ‖ Hausseposition *f* | **jouer à la ~** | to speculate on a hausse ‖ auf Hausse spekulieren.

**hausser** *v* Ⓐ [rendre plus haut] | to make higher ‖ höher machen | ~ **les prix** | to raise prices ‖ die Preise erhöhen.

**hausser** *v* Ⓑ [monter] | to rise; to advance ‖ steigen; in die Höhe gehen | **faire ~ les prix** ① | to send up the prices; to cause the prices to rise ‖ die Preise in die Höhe bringen; eine Steigerung der Preise verursachen | **faire ~ les prix** ② | to run up (to force up) prices ‖ die Preise in die Höhe treiben (hinauftreiben) | **les prix haussent** | prices are rising ‖ die Preise steigen.

**haussier** *m* | bull; bull operator ‖ Haussier *m*; Haussespekulant *m*.

**haut** *adj* | **la ~ e banque; la ~ e finance** | high finance; the financiers *pl*; world of high finance; financial world (circles *pl*) ‖ die Hochfinanz; die Finanzwelt | **la ~ e bourgeoisie** | the upper middle class ‖ die bürgerliche Oberschicht | **la Chambre ~ e** | the Upper House; the House of Lords ‖ das Oberhaus; das Herrenhaus | **les ~ es classes** | the upper (higher) classes ‖ die oberen Klassen *fpl* (Schichten *fpl*); die Oberklassen; die Oberschicht *f* | ~ **commissaire** | High Commissioner ‖ Oberkommissar *m* | ~ **e commission** | high commission ‖ Oberkommission *f*.

★ **Haute Cour; ~ e cour de justice** | high (supreme) court (court of justice) ‖ oberster Gerichtshof *m*; oberstes (höchstes) Gericht *n* | ~ **e cour d'appel** | High Court of Appeal ‖ oberstes Berufungsgericht *n* (Revisionsgericht); Oberappellationsgericht | ~ **e Cour d'Etat** | High Court of State ‖ Staatsgerichtshof *m* | **cours le plus ~** | maximum (highest) price ‖ Höchstpreis *m*; Maximalpreis | **plus ~ et plus bas cours** *mpl* | highest and lowest prices ‖ höchste und niedrigste Kurse *mpl* | **la plus ~ e enchère** | highest (last) bid (bidding) (offer) ‖ Meistgebot *n*; Höchstgebot; höchstes Gebot | **en ~ e estime** | with (in) high esteem ‖ hochachtungsvoll; mit Hochachtung *f* | **tenir q. en ~ e estime** | to have a high opinion of sb.; to think highly of sb. ‖ von jdm. eine hohe Meinung haben; jdn. hochschätzen | ~ **fonctionnaire** | high (highly-placed) official; official in a high position ‖ Beamter *m* in hoher Stellung; hoher Beamter | ~ **es fonctions** | high position ‖ hohe Stellung *f*; hohes Amt *n* | ~ **e justice** | criminal jurisdiction (justice) ‖ peinliche Gerichtsbarkeit *f*; Halsgerichtsbarkeit; Strafjustiz *f*.

★ **en ~ lieu** | in high places; in influential position ‖ an hoher (einflußreicher) Stelle *f* | **en ~ e mer** | on the high (open) seas ‖ auf hoher See; auf offenem Meer | **de ~ e naissance** | high-bred; of high birth | von hoher Geburt (Abkunft) | **maître (exécuteur) des ~ es œuvres** | executioner; hangman; headsman ‖ Scharfrichter *m* | **les ~ es parties contractantes** | the high contracting parties ‖ die Hohen Vertragschließenden Teile *mpl*; die Hohen Vertragschließenden *mpl* | ~ **e paie** | extra pay; salary increase ‖ Zulage *f*; Gehaltszulage | **de ~ rang** | of high rank ‖ hochgestellt; von (in) hohem Rang | **avoir une ~ e situation** | to be in a high office ‖ in einer hohen Stellung (Dienststellung) sein; ein hohes Amt bekleiden | **trahison ~ e; ~ e trahison; crime de ~ e trahison** | high treason; treason-felony ‖ Hochverrat *m*; Verbrechen *n* des Hochverrats.

**«hearing»** *m* | public debate; hearing ‖ [öffentliche] Anhörung *f*.

**hebdomadaire** *m* [journal ~ ] | weekly paper; weekly ‖ Wochenschrift *f*; Wochenzeitung *f*; Wochenzeitschrift *f*; Wochenblatt *n*.

**hebdomadaire** *adj* | weekly ‖ wöchentlich | **allocation ~** | weekly contribution ‖ Wochenbeitrag *m* | **bilan ~ ; rapport ~** | weekly return (report) (statement) ‖ Wochenausweis *m*; Wochenabschluß *m*; Wochenbericht *m*; Wochenbilanz *f* | **carte d'abonnement ~** | weekly ticket (season ticket) ‖ Wochenkarte *f*; Wochenabonnement *n* | **marché ~** | weekly market day ‖ Wochenmarkt *m* | **paiement ~** | weekly payment ‖ wöchentliche Zahlung *f*; Wochenzahlung | **repos ~** | Sunday (Lord's day) observance ‖ Sonntagsruhe *f*; Einhaltung *f* der Sonntagsruhe | **revue ~** ① | weekly review ‖ Wochenübersicht *f* | **revue ~** ② | weekly paper; weekly ‖ Wochenschrift *f*; Wochenzeitschrift; Wochenblatt *n* | **revue économique ~** | economic weekly ‖ Wirtschaftswochenschrift *f* | **semi- ~** | half-weekly ‖ halbwöchentlich.

**hebdomadairement** *adv* | weekly; once a week; every week ‖ wöchentlich; einmal wöchentlich; alle acht Tage.

**hébergement** *m* | lodging; accommodation; shelter-

**hébergement** *m, suite*
ing || Unterkunft *f;* Beherbergung *f;* Unterbringung *f.*

**héberger** *v* | to lodge; to accommodate; to shelter || beherbergen; unterbringen.

**héréditaire** *adj* | hereditary; heritable; inheritable; hereditable || erblich; vererblich; Erb... | **affermage ~ ; bail ~** | hereditary lease || Erbpacht *f* | **aristocratie ~** | hereditary aristocracy || erblicher Adel *m;* Erbadel | **le corps ~** | the mass of the estate || die Masse *f* der Erbschaft; die Erbmasse | **droit ~** ① | heritable right || vererbliches Recht *n* | **droit ~** ② | right of inheritance (of succession) (to inherit) (to succeed); hereditary right || Erbrecht *n;* Erbberechtigung *f* | **~ en ligne masculine** | hereditary in the male line || im Mannesstamm vererblich | **maladie ~** | hereditary (heritable) disease || vererbliche Krankheit *f;* Erbkrankheit | **monarchie ~** | hereditary monarchy || Erbmonarchie *f* | **prince ~** | hereditary prince || Erbprinz *m* | **vice ~** | heritable defect || vererblicher Fehler *m;* Erbfehler.

**héréditairement** *adv* | hereditarily; heritably || erblich; durch Erbgang; durch Erbschaft; im Erbweg | **transmissible ~** | hereditary; heritable; inheritable; hereditable; devisable || durch Erbfolge (durch Erbgang) (im Erbweg) übertragbar; vererblich.

**hérédité** *f* Ⓐ [droit d'hériter] | right of inheritance || Erbrecht *n.*

**hérédité** *f* Ⓑ [qualité d'héritier] | heirship || Erbeneigenschaft *f.*

**hérédité** *f* Ⓒ [héritage] | heritage; inheritance; succession || Erbschaft *f;* Erbgut *n;* [das] Erbe | **adition d' ~** | accession to an estate || Antritt der Erbschaft; Erbschaftsantritt | **attribution de l' ~** | attribution of the inheritance || Erbanfall *m;* Beerbung *f* | **contrat d' ~** | testamentary arrangement by way of a mutually binding contract || Erbvertrag *m* | **pétition d' ~** | claim (title) to the inheritance || Anspruch (Recht) auf Herausgabe der Erbschaft | **action en pétition d' ~** | action for recovery of the inheritance || Klage *f* auf Herausgabe der Erbschaft (des Nachlasses); Erbschaftsherausgabeklage.

**héritage** *m* | heritage; inheritance; estate || Erbschaft *f;* Erbgut *n;* Hinterlassenschaft *f;* [das] Erbe | **accroissement d' ~** | accretion || Erbanwachs *m* | **coureur d' ~ s** | legacy hunter || Erbschleicher *m* | **captation d' ~** | inveigling; legacy hunting || Erbschleicherei *f* | **oncle à ~** | uncle from whom one has expectations || Erbonkel *m* | **part d' ~** | portion in an inheritance || Erbteil *m;* Erbanteil | **pétition d' ~** | claim (title) to the inheritance || Anspruch *m* auf Herausgabe der Erbschaft | **répudiation d' ~** | renunciation (disclaimer) of the inheritance || Ausschlagung *f* der Erbschaft | **tante à ~** | aunt from whom one has expectations || Erbtante *f.*
★ **capter un ~** | to inveigle || eine Erbschaft erschleichen; erbschleichen | **se dévêtir d'un ~** | to renounce a succession || eine Erbschaft ausschlagen | **faire un ~** | to come into an inheritance || eine Erbschaft machen.

**hérité** *adj* | inherited; acquired by inheritance || ererbt; geerbt.

**hériter** *v* | to inherit || erben | **aptitude à ~ ; capacité d' ~** | capacity to inherit || Erbfähigkeit *f* | **d'une fortune** | to inherit (to succeed to) a fortune || ein Vermögen erben | **indignité d' ~** | state of being unworthy of inheriting || Erbunwürdigkeit *f* | **~ de parts égales** | to inherit equally || zu gleichen Teilen erben | **~ une (d'une) propriété** | to succeed to an estate (to a property) || ein Gut (einen Grundbesitz) erben.
★ **apte à ~ ; capable d' ~** | capable of inheriting || erbfähig; erbberechtigt | **incapable d' ~** | incapable to inherit || nicht erbfähig | **indigne d' ~** | unworthy of inheriting || erbunwürdig.
★ **co ~** | to inherit jointly || gemeinsam erben | **~ de q.** | to become sb.'s heir || jdn. beerben | **~ qch.** | to be heir to sth.; to inherit sth. || etw. erben | **~ qch. de q.** | to inherit sth. from sb. || von jdm. etw. erben.

**héritier** *m* | heir || Erbe *m* | **arrière- ~** | reversionary heir || Nacherbe | **certificat d' ~** | letters *pl* of administration || Erbschein *m* | **co ~** | coheir; joint heir || Miterbe | **communauté entre co ~ s** | community of heirs || Erbengemeinschaft *f* | **institution d'un ~** | appointment of an heir || Einsetzung *f* eines Erben; Erbeinsetzung | **institution d'un arrière- ~** | appointment as (of a) reversionary heir || Einsetzung *f* eines Nacherben (als Nacherbe); Nacherbeinsetzung | **qualité d' ~** | heirship || Erbeneigenschaft *f* | **substitution d' ~ (d'un ~ )** | substitution of an heir || Einsetzung *f* eines Ersatzerben; Erbvertretung | **~ par substitution** ① | reversionary heir || Nacherbe | **~ par substitution** ② | heir in tail || Fideikommißerbe.
★ **~ légitime** ① **; ~ présomptif** ① | heir-at-law; heir apparant || gesetzlicher Erbe | **~ légitime** ② | legitimate (rightful) heir || rechtmäßiger Erbe | **~ présomptif** ② | heir presumptive || mußmaßlicher Erbe | **~ substitué** ① | substituted heir || Ersatzerbe | **~ substitué** ② | reversionary heir || Nacherbe | **~ testamentaire** | devisee; testamentary heir || Testamentserbe | **unique ~ ; ~ universel** | sole (universal) heir || Alleinerbe; alleiniger Erbe; Universalerbe.
★ **être l' ~ de q.** | to be sb.'s heir; to be heir to sb. || jds. Erbe sein; jdn. beerben | **être l' ~ de qch.** | to be heir to sth.; to inherit sth. || Erbe von etw. sein; etw. erben | **faire acte d' ~ ; se gérer ~** | to conduct os. (to act) as heir || eine Erbenhandlung vornehmen; sich als Erbe gerieren; als Erbe auftreten | **instituer q. ~** | to appoint sb. as one's heir || jdn. zum (zu seinem) Erben einsetzen (bestimmen) | **substituer un ~** ① | to substitute an heir || einen Ersatzerben bestimmen | **substituer un ~** ② | to appoint [sb.] as reversionary heir || einen Nacherben einsetzen.

**héritière** *f* | heiress || Erbin *f* | **co ~** | coheiress; joint

heiress || Miterbin | ~ **légitime** | heiress-at-law || gesetzliche Erbin | ~ **testamentaire** | devisee || Testamentserbin.

**heure** f Ⓐ | hour; time || Stunde f; Zeit f | ~ **s d'affaires (de bureau) (de présence) (de service)** | business (office) hours; hours of business || Geschäftsstunden fpl; Dienststunden; Geschäftszeit f | ~ **s d'affluence** | rush (busy) hours || Hauptgeschäftsstunden fpl; Hauptverkehrsstunden; Hauptverkehrszeit f | ~ **d'arrivée** | time of arrival || Ankunftszeit | ~ **s de la banque** | business hours of the bank(s); banking hours || Geschäftsstunden fpl der Bank; Bankstunden | ~ **s de bourse** | stock exchange hours || Börsenstunden fpl | ~ **s hors cloche** | overtime || Überstunden fpl | ~ **s de clôture; ~ s de fermeture** | closing hours (time) || Geschäftsschluß m; Ladenschluß | ~ **de départ** | time of departure || Abfahrtszeit; Abgangszeit | ~ **de dépôt** | time handed in || Auslieferungszeit | ~ **d'éclairage** | lighting-up time for vehicles || Zeitpunkt m, nach welchem Beleuchtung für Fahrzeuge vorgeschrieben ist | **homme à l' ~** | casual labo(u)rer || Gelegenheitsarbeiter m | **l'homme de l' ~** | the man of the moment (of the hour) || der Mann der Stunde | **journée (journée de travail) de huit ~ s** | eight-hour day || Achtstundentag m | ~ **de la mort** | hour of death || Todesstunde; Sterbestunde | ~ **d'ouverture; ~ s d'ouverture et de clôture** | hour(s) of opening (of attendance) || Öffnungszeit(en) fpl | **paye (paie) à l' ~** | time-rate wage || Zeitlohn m; Stundenlohn | **avec préavis d'une ~** | at an hour's notice || mit einstündiger Vorbenachrichtigung f | **la question de l' ~** | the question of the hour || das Problem der Stunde | ~ **des questions** [au Parlement] | question time [in Parliament] || Zeit für Anfragen [im Parlament] | ~ **de réception** | time of receipt || Empfangszeit | **l' ~ d'un rendez-vous** | the time of an appointment; the appointed hour || die verabredete Zeit; der Zeitpunkt m einer Verabredung | ~ **du scrutin** | time of election || Wahlzeit | **semaine de quarante ~ s** | forty-hour week || Vierzigstundenwoche f | **travail à l' ~** | time-work; work paid by the hour || Stundenlohnarbeit f; Arbeit gegen Stundenlohn | ~ **s de travail** ① | working hours || Arbeitsstunden fpl; Arbeitszeit | ~ **s de travail** ② | hours [actually] worked || [tatsächlich] gearbeitete Stunden | **livret des ~ s de travail** | time book || Arbeitsstundenbuch f | **faire qch. en dehors de ses ~ s de travail (de bureau)** | to do sth. out of hours || etw. außerhalb der Arbeitszeit machen; etw. in der Freizeit machen.

★ **à l' ~ actuelle** | at the present time (moment); at this moment || gegenwärtig; augenblicklich | ~ **s creuses** | slack hours || Stunden (Zeit) mit geringem Verkehr | **à l' ~ dite** | at the appointed time (hour); at the time fixed || zur vereinbarten (festgesetzten) Stunde (Zeit) | ~ **s ouvrables** ① | working (business) hours || Geschäftsstunden fpl; Geschäftszeit; Betriebszeit | ~ **s ouvrables** ② | working hours; hours of labor || Arbeitsstunden fpl; Arbeitszeit.

★ ~ **s supplémentaires** | hours of overtime; overtime || Überstunden fpl; Überstundenarbeit f | **majoration pour les ~ s supplémentaires** | overtime premium; extra pay for overtime || Überstundenzuschlag m | **rémunération des ~ s (pour les ~ s) supplémentaires** | payment of (for) overtime; overtime pay; overtime || Entgelt n für Überstunden; Überstundenvergütung f; Überstundenlohn m | **travailler en ~ s (faire des ~ s) supplémentaires** | to work (to make) (to do) overtime; to work extra hours || Überstunden arbeiten (machen).

★ **engager q. à l' ~** | to emploi sb. by the hour || jdn. stundenweise beschäftigen | **payer q. à l' ~** | to pay sb. by the hour || jdn. stundenweise (nach Stunden) bezahlen (entlohnen) | **être payé l' ~** | to be paid by the hour || stundenweise bezahlt (entlohnt) werden; nach Stunden entlohnt werden.

★ **à l' ~** ① | up-to-date || bis zur Stunde; bis jetzt | **à l' ~** ② | on time; punctual || rechtzeitig; pünktlich | **à l' ~** ③ | by the hour || stundenweise | **pour l' ~** | for the time being; for the present; for the present time || für die Gegenwart; für den Moment.

**heure** f Ⓑ [temps] | **l' ~ d'été** | summer time; daylight-saving time || Sommerzeit f | ~ **du jour** | time of (of the) day; daytime || Tageszeit | **à n'importe quelle ~** | du jour ou de la nuit | at any time of the day or night || zu jeder Tages- und Nachtzeit | ~ **du lieu; ~ locale** | local time || Ortszeit | ~ **légale** | official (standard) (civil) time || Normalzeit; amtliche Zeit.

**heure** f Ⓒ | **la dernière ~** | the latest news pl || die neuesten Nachrichten fpl | **informations de dernière heure** | stop-press news || letzte (allerneueste) Nachrichten.

**heurt** m | **développement sans ~** | stable (smooth) (undisturbed) development || reibungslose (ungestörte) Entwicklung f.

**heurter** v | to clash; to collide || anstoßen | **se ~ à des difficultés sérieuses** | to meet with serious difficulties || auf ernstliche Schwierigkeiten stoßen | ~ **la raison** | to be against reason (against common sense) || der Vernunft widerstreiten (zuwiderlaufen).

**hiérarchie** f | hierarchy || strenge Rangordnung f; Hierarchie f.

**hiérarchique** adj | hierarchic(al) || hierarchisch | **ordre ~ ; système ~** | hierarchical system || System n der strengen Rangordnung; hierarchisches System | **par ordre ~** | in hierarchical order || in strenger Rangordnung f | **la voie ~** | the official channels pl || der Instanzenweg | **suivre la voie ~** | to go through channels (through the usual channels) || den Instanzenweg einhalten | **par la voie ~** | through the official channels; through channels || auf dem Instanzenweg | **il ne se tient pas à (ne suit pas) la voie ~** | he does not go through channels ||

**hiérarchique** *adj, suite*
er hält sich nicht an den Dienstweg (Instanzenweg).
**hiérarchiquement** *adv* | hierarchically ‖ in strenger Rangordnung | ~ **supérieur** | of the next higher instance ‖ im Instanzenzug übergeordnet.
**hiérarchiser** *v* | to form sth. on the hierarchical system ‖ etw. in Rangordnungen (nach dem hierarchischen System) einteilen.
**hoir** *m* | heir ‖ natürlicher Erbe *m;* Leibeserbe.
**hoirie** *f* | inheritance ‖ Erbschaft *f* | **avancement d' ~** | property given (received) in advance of a future inheritance ‖ Vorempfang *m* auf die Erbschaft; Vorschuß *m* auf den künftigen Erbteil; Vorausempfang.
**holographe** *adj* | holograph(ic) ‖ eigenhändig geschrieben | **testament ~** | holographic will ‖ eigenhändiges (eigenhändig geschriebenes) Testament *n*.
**homicide** *m* Ⓐ | homicide; murderer ‖ Mörder *m* | ~ **de soi-même** | felo-de-se ‖ Selbstmörder.
**homicide** *m* Ⓑ | homicide ‖ Tötung *f* | ~ **par accident;** ~ **accidentel** | homicide by misadventure ‖ Unfall *m* mit tödlichem Ausgang | ~ **par légitime défense** | justifiable homicide; homicide in self-defense ‖ Tötung in berechtigter Selbstverteidigung | ~ **par imprudence;** ~ **involontaire** | manslaughter through negligence ‖ fahrlässige Tötung | ~ **volontaire** | wilful (culpable) homicide ‖ vorsätzliche Tötung.
**homicidé** *adj* | **la personne ~ e** | the murdered person ‖ der (die) Ermordete.
**hommage** *m* Ⓐ [respect; vénération] | homage ‖ Huldigung *f* | **faire ~ (rendre ~ ) à q.** | to do (to pay) (to render) homage to sb. ‖ jdm. huldigen | **se faire rendre ~** | to receive homage ‖ sich huldigen lassen.
**hommage** *m* Ⓑ [don respectueux] | «~ **de l'auteur**» | «With the compliments of the author» ‖ «In Wertschätzung vom Verfasser» | **exemplaire en ~ de l'auteur** | presentation (complimentary) copy ‖ vom Verfasser gewidmetes Exemplar *n;* Widmungsexemplar | **faire ~ de qch. à q.** | to offer sth. to sb. as a token of esteem ‖ jdm. etw. als Zeichen der Wertschätzung widmen | **présenter ses ~ s à q.** | to pay one's respects to sb. ‖ jdm. seine Ehrerbietung (Wertschätzung) ausdrücken.
**homme** *m* Ⓐ [l'espèce humaine] | **l' ~** | man; mankind; humanity ‖ der Mensch; die Menschen; die Menschheit; das Menschengeschlecht | **l'âge d' ~** | manhood ‖ das Mannesalter | **les droits de l' ~** | the rights of man ‖ die Menschenrechte *npl* | **de mémoire d' ~** | within living memory ‖ seit Menschengedenken.
**homme** *m* Ⓑ | man ‖ Mann *m* | ~ **d'action** | man of action ‖ Mann der Tat | ~ **d'affaires** | business man; man of business ‖ Geschäftsmann; Kaufmann | ~ **d'affaires** | business agent; agent ‖ Handelsvertreter *m;* Vertreter; Handelsmann | ~ **d'affaires** | trustee ‖ Sachwalter *m* | **les ~ s d'affaires** | the business men (people) (world) ‖ die Geschäftsleute *pl;* die Geschäftswelt *f* | ~ **d'argent;** ~ **opulent** | man of money (of means); wealthy man ‖ vermögender (wohlhabender) Mann | ~ **de l'art;** ~ **du métier** | expert; specialist ‖ Fachmann; Sachverständiger *m;* Spezialist *m* | ~ **de confiance** | man of confidence ‖ Vertrauensmann | ~ **d'équipe** | member of the crew ‖ Besatzungsmitglied *n* | ~ **d'Etat** | statesman ‖ Staatsmann | ~ **de finance** | financier ‖ Finanzmann | ~ **à l'heure** | casual labo(u)rer ‖ Gelegenheitsarbeiter *m* | ~ **d'honneur** | man of hono(u)r ‖ Ehrenmann | ~ **de journée;** ~ **de peine** | day labo(u)rer ‖ Tagelöhner *m* | ~ **de lettres;** ~ **de plume** | man of letters; literary man; writer; author ‖ Schriftsteller *m;* Literat *m;* Autor *m* | ~ **de loi;** ~ **de Palais** | lawyer; jurist ‖ Jurist *m;* Rechtskundiger *m* | ~ **de loi de bas étage** | lawmonger; shyster (tricky) (hedge) lawyer; shyster ‖ Winkeladvokat *m;* Rechtsverdreher *m;* unsauberer Anwalt *m* | ~ **de mer** | seaman; sailor ‖ Seemann | ~ **de paille** | dummy ‖ Strohmann | ~ **de parole** | man of his word ‖ Wortsmann | ~ **de parti** | party man (member); partisan ‖ Parteimann; Parteiangehöriger *m;* Parteimitglied *n;* Parteigänger *m* | ~ **à procès** | litigious person ‖ Querulant *m* | ~ **de science** | scientific man; scientist ‖ Wissenschaftler *m;* Gelehrter *m* | ~ **de travail** | laborer; workman ‖ Arbeiter *m;* Handarbeiter | ~ **politique** | politician ‖ Politiker *m*.
**homme-affiche** *m* | sandwichman ‖ Plakatträger *m*.
**hommes** *mpl* [les ~ d'équipage] | **les ~ s** | the crew ‖ die Besatzung *f;* die Schiffsbesatzung; die Mannschaft *f;* die Bemannung *f* | **débarquer les ~ ; mettre les ~ en congé** | to pay off the crew ‖ die Mannschaft abmustern.
**homologatif** *adj* | confirmative ‖ bestätigend | **acte ~** | [judicial] act of approval ‖ [gerichtliche] Bestätigungsurkunde *f*.
**homologation** *f* Ⓐ [approbation par le tribunal] | homologation; approval (confirmation) by the court ‖ Bestätigung *f* durch das Gericht; gerichtliche Bestätigung | ~ **d'un testament** | proving of a will ‖ nachlaßgerichtliche Bestätigung eines Testaments.
**homologation** *f* Ⓑ [approbation par l'autorité administrative] | ratification by the administrative authority; official ratification ‖ Genehmigung *f* durch die Verwaltungsbehörde; amtliche (behördliche) Bestätigung | ~ **d'un tarif** | ratification of a tariff ‖ Genehmigung eines Tarifs | **homologation CEE** *f* | EEC-type approval ‖ EWG-Bauartgenehmigung *f*.
**homologue** *m* | **je traite avec mon ~** | I deal with my opposite number ‖ ich verhandle mit meinem Gegenstück.
**homologue** *adj* | **produits ~ s et concurrents** | similar and competing products ‖ gleichartige und konkurrierende Produkte.
**homologué** *adj* | **prix ~** | officially approved (authorized) price ‖ offiziell genehmigter Preis | **de**

**type ~** | of an approved type ‖ nach einem zugelassenen Muster; von einer zugelassenen Bauart.
**homologuer** *v* Ⓐ [approuver par l'autorité judiciaire] | to homologate; to approve (to confirm) by the court ‖ gerichtlich (durch das Gericht) bestätigen | **~ un contrat** | to confirm a contract [by the court] ‖ einen Vertrag gerichtlich bestätigen | **~ une sentence arbitrale** | to confirm an award ‖ einen Schiedsspruch (ein Schiedsurteil) gerichtlich bestätigen | **~ un testament** | to prove a will ‖ ein Testament nachlaßgerichtlich bestätigen.
**homologuer** *v* Ⓑ [confirmer officiellement] | to ratify officially ‖ behördlich (amtlich) bestätigen (genehmigen).
**honnête** *adj* Ⓐ [probe; vertueux] | honest; upright ‖ ehrlich; redlich | **~ s gens** | honest (decent) (respectable) people ‖ ehrliche (anständige) Leute *pl* | **milieu d'~ s gens** | respectable society ‖ anständige (respektable) Gesellschaft *f* | **le trouveur ~** | the honest finder ‖ der ehrliche Finder *m* | **peu ~** | dishono(u)rable ‖ unehrlich; unredlich.
**honnête** *adj* Ⓑ [convenable] | reasonable; fair; moderate ‖ vernünftig; maßvoll | **moyens ~ s** | fair means *pl* ‖ anständige Mittel *npl* | **procédés ~ s** | square dealings *pl* ‖ anständiges Verhalten *n*.
**honnête** *adj* Ⓒ [civil; poli] | courteous; polite; civil ‖ höflich; zuvorkommend | **peu ~** | impolite; uncivil ‖ unhöflich.
**honnêtement** *adv* Ⓐ | honestly; uprightly ‖ auf ehrliche (redliche) Weise.
**honnêtement** *adv* Ⓑ [convenablement] | reasonably; fairly; squarely ‖ vernünftigerweise.
**honnêtement** *adv* Ⓒ [d'une manière polie] | courteously; politely; civilly ‖ in höflicher Weise; zuvorkommenderweise.
**honnêteté** *f* Ⓐ [probité] | honesty; uprightness; integrity ‖ Ehrlichkeit *f*; Redlichkeit *f*; Rechtlichkeit *f* | **mal ~** | dishonesty ‖ Ehrlosigkeit *f*; Unredlichkeit *f*.
**honnêteté** *f* Ⓑ [bienséance] | reasonableness; fairness ‖ Anständigkeit *f*.
**bonnêteté** *f* Ⓒ [bienveillance; obligeance] | courtesy; politeness; civility ‖ Höflichkeit *f*; Entgegenkommen *n*.
**honneur** *m* | hono(u)r ‖ Ehre *f* | **acceptation par ~** | acceptance for hono(u)r (by intervention) (supra protest) ‖ Ehrenannahme *f*; Ehrenakzept *n*; Interventionsakzept *n* | **acceptant (accepteur) par ~** | acceptor for hono(u)r (supra protest) ‖ Ehrenakzeptant *m* | **affaire d'~** ① | matter of hono(u)r ‖ Ehrensache *f* | **affaire d'~** ② | affair of hono(u)r ‖ Ehrenhandel *m* | **atteinte à l'~** | attack on [sb.'s] hono(u)r; defamation ‖ Ehrverletzung *f* | **citoyen d'~** | honorary citizen; freeman ‖ Ehrenbürger *m* | **code (les règles) de l'~** | code of hono(u)r (of ethics) ‖ Ehrenkodex *m* | **conseil (cour) (tribunal) d'~** | court of hono(u)r (of discipline); disciplinary board ‖ Ehrengericht *n*; Ehrengerichtshof *m* | **dame d'~** | lady-in-waiting ‖ Hofdame *f* | **demoiselle d'~** ① | maid of hono(u)r ‖ Ehrendame *f* | **demoiselle d'~** ② | bridesmaid ‖ Brautjungfer *f* | **dés ~** | dishonesty ‖ Ehrlosigkeit *f* | **dette (obligation) d'~** | debt of hono(u)r; hono(u)r debt ‖ Ehrenschuld *f* | **devoir d'~** | duty of hono(u)r ‖ Ehrenpflicht *f* | **engagement d'~** | engagement by word of honor ‖ Verpflichtung *f* durch Ehrenwort | **l'~ d'une femme** | a woman's hono(u)r ‖ die Ehre (der Ruf) einer Frau | **le garçon d'~** | the best man; the groomsman ‖ der Trauzeuge *m* (der beste Freund) des Bräutigams | **homme d'~** | man of hono(u)r ‖ Ehrenmann *m* | **hôte d'~** | guest of hono(u)r ‖ Ehrengast *m* | **Légion d'~** | Legion of Hono(u)r ‖ Ehrenlegion *f* | **parole d'~** | word of hono(u)r ‖ Ehrenwort *n* | **engager sa parole d'~** | to give one's word of hono(u)r; to pledge one's hono(u)r ‖ sein Ehrenwort geben; sich ehrenwörtlich (auf Ehrenwort) verpflichten | **pas sur q.** | to take precedence of sb. ‖ vor jdm. den Vortritt haben | **paiement par ~** | payment for hono(u)r (supra protest) ‖ Ehrenzahlung *f*; Interventionszahlung | **place d'~** | seat of hono(u)r ‖ Ehrenplatz *m* | **président d'~** | honorary president ‖ Ehrenvorsitzender *m*; Ehrenpräsident *m* | **vice-président d'~** | honorary vice-president ‖ stellvertretender Ehrenvorsitzender *m* | **réparation d'~** | hono(u)rable amend; apology; amends *pl* ‖ Ehrenerklärung *f* | **demande en réparation d'~** | action for libel (for slander); libel action (suit) ‖ Ehrenbeleidigungsklage *f*; Ehrverletzungsklage; Ehrverletzungsprozeß *m* | **faire une réparation d'~ à q.** | to make a full apology to sb. ‖ eine Ehrenerklärung für jdn. abgeben | **sens de l'~** | sense of hono(u)r ‖ Ehrgefühl *n*.

★ **dépourvu d'~ ; sans ~** | dishono(u)rable; dishono(u)red; disreputable ‖ ehrlos | **premier ~** | acceptance ‖ Annahme *f*; Akzeptation *f*.

★ **attaquer l'~ de q.** | to impeach sb.'s hono(u)r ‖ jdn. an der Ehre angreifen | **s'attaquer à l'~ de q.** | to put sb. on his hono(u)r ‖ jdn. an der Ehre fassen (packen) | **déclarer sur l'~ que . . .** | to state on one's hono(u)r that . . . ‖ auf Ehre (auf Ehrenwort) erklären, daß . . . | **engager son ~** | to stake one's hono(u)r ‖ seine Ehre einsetzen | **être engagé d'~ (obligé par l'~) à faire qch.** | to be in hono(u)r bound to do sth. ‖ moralisch verpflichtet (durch Ehrenpflicht gebunden sein), etw. zu tun | **faire ~ à q.** | to do (to pay) hono(u)r to sb. ‖ jdm. die (eine) Ehre erweisen (antun); jdn. ehren | **faire ~ à ses affaires (à ses engagements)** | to meet (to hono(u)r) one's obligations ‖ seinen Verbindlichkeiten nachkommen; seine Verpflichtungen erfüllen (einhalten) | **faire ~ à une lettre de change (à un effet) (à une traite)** | to hono(u)r (to meet) (to pay) (to discharge) (to protect) a bill of exchange ‖ einen Wechsel einlösen (honorieren) (bezahlen) | **ne pas faire ~ à une lettre de change** | to dishono(u)r a bill of exchange ‖ einen Wechsel nicht einlösen (uneingelöst lassen) | **faire ~ à sa signature** | to hono(u)r one's signature ‖ seine Unterschrift honorieren | **mettre qch. en ~** | to bring

**honneur** *m, suite*
sth. into hono(u)r || etw. zu Ehren bringen | **perdre son** ~ | to lose one's hono(u)r || seine Ehre verlieren; ehrlos werden | **perdre q. d'** ~ | to ruin sb.'s hono(u)r || jdn. um seine Ehre bringen | **rendre les derniers** ~**s (les** ~**s suprêmes) à q.** | to pay (to render) the last hono(u)rs to sb. || jdm. die letzte(n) Ehre(n) erweisen | **tenir à** ~ **de faire qch.** | to consider it an hono(u)r to do sth. || es als Ehre betrachten, etw. zu tun.

★ **d'** ~ | hono(u)rable; honorary; respectable || ehrbar; ehrenhaft | **avec tous les** ~ **s** | with all due (full) hono(u)rs || mit allen gebührenden Ehren | **en l'** ~ **(pour l'** ~ **) de** | in (for the) hono(u)r of || zu Ehren von; zu Gunsten von.

**honneurs** *mpl* | hono(u)rs; distinctions || Ehrenämter *npl;* Würden *fpl;* Auszeichnungen *fpl* | ~ **s de la guerre** | hono(u)rs of war || Kriegsauszeichnungen | ~ **s militaires** | military hono(u)rs || militärische Ehrenbezeigungen *fpl* (Ehren *fpl*).

**honorabilité** *f* Ⓐ [respectabilité] | respectability || Achtbarkeit *f;* Ansehen *n.*

**honorabilité** *f* Ⓑ [honnêteté; rectitude] | hono(u)rable character; uprightness; honesty; probity || Ehrenhaftigkeit *f;* Ehrlichkeit *f;* Redlichkeit *f;* Rechtlichkeit *f.*

**honorable** *adj* Ⓐ | hono(u)rable || ehrenwert; ehrenvoll | **amende** ~ | amends *pl;* hono(u)rable amend; public apology || öffentliche Abbitte *f;* Ehrenerklärung *f* | **caractère** ~ | hono(u)rableness || Ehrenhaftigkeit *f;* Rechtlichkeit *f* | **mention** ~ | hono(u)rable mention || ehrenvolle Erwähnung *f* | **recevoir une mention** ~ | to be mentioned hono(u)rably || ehrenvoll erwähnt werden | **nom** ~ | good reputation || ehrlicher Name *m* | **paix** ~ | hono(u)rable peace; peace with hono(u)r || ehrenvoller Friede *m.*

**honorable** *adj* Ⓑ [digne de respect] | respectable; reputable; respected || angesehen; geachtet; geehrt | **fortune** ~ | respectable competence || beachtliches Vermögen | **maison** ~ | reputed firm; firm of high repute (of high standing) || angesehene Firma; Firma mit gutem Renommee | **nom** ~ | an hono(u)red name | geehrter großer Name | **peu** ~ | hardly respectable; disreputable || von zweifelhaftem (vom schlechtem) Rufe.

**honorablement** *adv* Ⓐ [avec honneur] | hono(u)rably; with hono(u)r || ehrenwert; in Ehren | **être mentionné** ~ | to be mentioned hono(u)rably || ehrenvoll erwähnt werden | **traiter q.** ~ | to treat sb. hono(u)rably || jdn. ehrenvoll behandeln.

**honorablement** *adv* Ⓑ [respectablement] | respectably; decently || anständig | ~ **connu** | of good repute || achtbar; von gutem Rufe | **vivre** ~ | to live respectably || anständig leben.

**honoraire** *adj* | honorary || ehrenamtlich; ehrenhalber | **bourgeois** ~ | honorary citizen || Ehrenbürger *m* | **conseiller** ~ | honorary councillor || ehrenamtlicher Rat *m* | **doctorat** ~ | honorary doctor's degree || Ehrendoktor *m* | **membre** ~ | honorary member || Ehrenmitglied *n* | **présidence** ~ | honorary chairmanship || Ehrenvorsitz *m* | **président** ~ | honorary president || Ehrenpräsident *m;* Ehrenvorsitzender *m* | **professeur** ~ | honorary professor || Honorarprofessor *m.*

**honoraires** *mpl* Ⓐ | fee; fees; professional charges; remuneration || Honorar *n;* Gebühr *f;* Gebühren *fpl* | ~ **des administrateurs** | directors' fees || Direktorenbezüge *mpl;* Direktorengehälter *npl* | ~ **d'avocat** | attorney's (counsel's) (lawyer's) fees || Anwaltshonorar; Anwaltsgebühren | ~ **d'expert** | expert's fees || Sachverständigenhonorar | ~ **de médecin** | doctor's fees || Arzthonorar; ärztliches Honorar | **partage des** ~ | fee-splitting; splitting of fees || Honorarteilung *f* | **tarif d'** ~ | scale of charges || Gebührentarif *m;* Gebührentabelle *f.*

★ ~ **supplémentaires** | extra fees || Zusatzhonorar | **toucher ses** ~ | to draw one's fees || sein Honorar beziehen.

**honoraires** *mpl* Ⓑ [redevances] | royalties *pl* || Autorenlizenzen *fpl.*

**honorariat** *m* | honorary membership || Ehrenmitgliedschaft *f.*

**honoré** *adj* | **mon** ~ **confrère** | my respected colleague || mein verehrter Kollege.

**honorer** *v* Ⓐ [rendre honneur] | ~ **q.** | to do hono(u)r to sb.; to hono(u)r (to respect) sb. || jdm. die (eine) Ehre antun (erweisen); jdn. ehren; jdn. in Ehren halten | ~ **q. de sa confiance** | to hono(u)r sb. with one's confidence || jdn. mit seinem Vertrauen ehren | ~ **q. de qch.** | to hono(u)r sb. with sth. || jdn. mit etw. ehren (beehren).

**honorer** *v* Ⓑ [respecter] | to respect || achten; respektieren.

**honorer** *v* Ⓒ [payer] | to pay; to meet || einlösen; bezahlen; honorieren | ~ **une lettre de change** | to hono(u)r (to meet) a bill of exchange || einen Wechsel einlösen (bezahlen) (honorieren) | **ne pas** ~ **une lettre de change** | to dishono(u)r a bill of exchange || einen Wechsel nicht einlösen (uneingelöst lassen).

**honorifique** *adj* | honorary; of hono(u)r || ehrenamtlich; ehrenhalber | **charge** ~ **; fonctions** ~ **s** | honorary office (appointment) (function) || Ehrenamt *n;* Ehrenposten *m;* ehrenamtliche Dienstleistungen *fpl* | **distinction** ~ | decoration || Auszeichnung *f* | **grade** ~ | diploma (certificate) of hono(u)r; honorary degree (rank) || ehrenhalber verliehener akademischer Grad *m* (Rang *m*); Ehrendiplom *n* | **titre** ~ | honorary title || Ehrentitel *m.*

**honte** *f* | shame; disgrace; dishono(u)r || Schande *f;* Unehre *f* | **faire** ~ **à q.** | to put sb. to shame || jdn. beschämen.

**hôpital** *m* | hospital || Krankenhaus *n;* Hospital *n* | **admission à un** ~ | admission to a hospital || Aufnahme *f* in ein Krankenhaus | **navire** ~ **; vaisseau** ~ | hospital ship || Lazarettschiff *n* | **admettre q. à un** ~ | to admit sb. into a hospital || jdn. in ein Krankenhaus aufnehmen.

**horaire** *m* | timetable || Fahrplan *m;* Kursbuch *n*.
**horaire** *adj* | **fuseau ~** | time belt || Zeitzone *f* | **puissance ~** | output per hour || Stundenleistung *f* | **salaire ~** | pay (wages) by the hour || Stundenlohn *m* | **signal ~** | time signal || Zeitzeichen *n* | **tarif ~** | hourly rate; tariff by the hour || Stundensatz *m;* Stundentarif *m* | **tarif ~ des salaires** | hourly rate of wages || Stundenlohnsatz *m*.
**horodateur** *m* [timbre horaire] | time stamp; time-stamping clock || Zeitstempel *m*.
**hors** *prep* | out of; outside || außerhalb; außer | **être ~ de cause** | to be besides the point (question) || nicht zur Sache gehören | **mettre q. ~ de cause** ① | to dismiss sb. from the case || jdn. aus dem Rechtsstreit entlassen | **mettre q. ~ de cause** ② | to stop the proceedings against sb. || gegen jdn. das Verfahren einstellen; jdn. außer Verfolgung setzen | **rester ~ cause** | to remain out of question || außer Betracht bleiben | **~ de cause** ① | besides the point || nicht zur Sache gehörig | **~ de cause** ② | irrelevant || unerheblich; irrelevant | **~ concours** | not competing || außer Wettbewerb; außer Konkurrenz | **~ cours** | out of (withdrawn from) circulation || außer Kurs; außer Kurs gesetzt | **mise ~ cours** | withdrawal from circulation || Außerkurssetzung *f* | **~ de dispute** | undisputed || unstreitig | **~ d'état** ① | out of order (repair) || nicht betriebsfähig; außer Betrieb | **~ d'état** ② | unfit for use || gebrauchsunfähig | **~ d'état de naviguer** | unseaworthy || seeuntauglich | **~ d'état de faire qch.** | unable (not in a position) to do sth. || außerstande, etw. zu tun | **mettre q. ~ d'état** | to put sth. out of operation || etw. außer Betrieb setzen; etw. betriebsunfähig machen | **~ mariage; ~ du mariage** | out of wedlock; illegitimate || außerehelich; unehelich; illegitim | **mettre q. ~ d'intérêt** | to buy sb. out || jdn. abfinden; jdn. auskaufen | **~ la loi** | outlawed || geächtet; in Acht und Bann | **mis ~ la loi** | outlawry || Achterklärung *f;* Ächtung *f* | **mettre q. ~ la loi** | to outlaw sb. || jdn. ächten (für vogelfrei erklären) | **~ de prix** | prohibitively dear || unbezahlbar | **~ de service** ① | off duty || außer Dienst | **~ de service** ② | retired from service || im Ruhestand | **~ de service** ③ | out of (not in) service; out of operation; unserviceable || außer Betrieb | **~ taxes** | net of tax || ohne Steuer(n); netto Steuer | **~ de vente** ① | not for sale; not to be sold || unverkäuflich; nicht zu verkaufen | **~ de vente** ② | unsaleable; unmerchantable || nicht absetzbar.
**hostile** *adj* | hostile; unfriendly || feindlich; feindselig | **rencontrer un accueil ~** | to meet with a hostile reception || feindselig (ablehnend) aufgenommen werden | **acte ~** | hostile act; act of hostility; hostility || feindliche (feindselige) Handlung *f;* Feindseligkeit *f* | **les nations ~ s** | the warring nations || die feindlichen Staaten *mpl* | **être ~ à (envers) q.** | to be hostile (opposed) to sb. || jdm. gegenüber feindlich eingestellt sein; jdm. feindlich gegenüberstehen.

**hostilité** *f* ⓐ [animosité] | animosity; hostile (unfriendly) attitude || feindliche (gegnerische) (ablehnende) Haltung *f* (Einstellung *f*).
**hostilité** *f* ⓑ [acte d'~] | hostility; act of hostility; hostile act || Feindseligkeit *f;* feindselige (feindliche) Handlung *f* | **cessation des ~ s** | cessation of hostilities || Einstellung *f* der Feindseligkeiten | **au commencement (au début) des ~ s** | at the beginning of hostilities || zu Beginn (bei Ausbruch) der Feindseligkeiten | **~ s ou opérations belliqueuses** | hostilities or warlike operations || Feindseligkeiten oder kriegerische Handlungen | **ouverture des ~ s** | outbreak of hostilities || Eröffnung *f* der Feindseligkeiten | **trêve aux ~ s** | truce || Waffenstillstand *m*.
★ **ouvrir les ~ s** | to open the hostilities || die Feindseligkeiten eröffnen | **suspendre les ~ s** | to suspend the hostilities || die Feindseligkeiten einstellen.
**Hôtel** *m* [édifice public] | public building || öffentliches Gebäude *n* | **l' ~ de l'Ambassade** | the Embassy || das Gesandtschaftsgebäude; die Gesandtschaft | **l' ~ des Monnaies (de la Monnaie)** | the Mint || die Münze *f;* die Münzstätte *f* | **l' ~ des Postes** | the General Post Office || die Postdirektion | **l' ~ de ville** | the town hall || das Rathaus.
**houille** *f* | **exploitation de la ~** | coalmining || Kohlenbergbau *m*.
**houiller** *adj* | **bassin ~** | coalfield; coal basin || Kohlenbecken *n;* Kohlenrevier *n* | **compagnie ~ ère** | coalmining (coal) company || Kohlenbergwerksgesellschaft *f;* Kohlenzeche *f;* Zechengesellschaft | **district ~ ; terrain ~** | coalmining district; coal district (field) || Kohlengebiet *n;* Kohlendistrikt *m;* Kohlenrevier *n;* Zechendistrikt | **gisements ~ s** | coal deposits *pl* | Kohlenvorkommen *n* | **industrie ~ ère** | coalmining industry; coalmining || Kohlenbergbau *m* | **production ~ ère** | production of coal; coal output || Kohlenförderung *f*.
**houillère** *f* [mine de houille] | coalmine; pit; colliery || Kohlenbergwerk *n;* Kohlengrube *f;* Kohlenzeche *f;* Zeche | **exploitation de ~** | coalmining || Kohlenbergbau *m* | **propriétaire de ~** | coalowner || Zecheneigentümer *m;* Bergwerkseigentümer.
**houilleur** *m* | coalminer; pitman; collier || Zechenarbeiter *m;* Bergarbeiter *m;* Bergknappe *m;* Knappe *m*.
**huis** *m* | **à ~ clos** ① | behind closed doors || hinter verschlossenen Türen | **à ~ clos** ② | in camera; in private || unter Ausschluß der Öffentlichkeit; in geheimer Sitzung | **à ~ ouvert** | in open court || in öffentlicher Sitzung.
**huis clos** *m* | **débats à ~** | trial in camera || Verhandlung *f* unter Ausschluß der Öffentlichkeit | **entretien à ~** | private conversation || private (geheime) Besprechung *f* | **réunion à ~** | meeting (session) in private || Sitzung *f* unter Ausschluß der Öffentlichkeit; geheime Sitzung.

**huis clos** *m, suite*
★ **demander le** ~ | to ask (to demand) (to request) that a case should be heard (tried) in camera || den Ausschluß der Öffentlichkeit beantragen | **entendre une cause à** ~ | to hear a case (to hold a trial) in camera || eine Sache unter Ausschluß der Öffentlichkeit verhandeln | **ordonner le** ~ ① | to order the trial (the proceedings) (the meeting) to be held in camera; to order a case to be heard in camera || anordnen, daß eine Sache unter Ausschluß der Öffentlichkeit verhandelt wird; den Ausschluß der Öffentlichkeit anordnen; die Öffentlichkeit ausschließen | **ordonner le** ~ ② | to clear the court || den Gerichtssaal räumen lassen.

**huissier** *m* Ⓐ | court's messenger; messenger of the court; bailiff || Gerichtsbote *m;* Gerichtsdiener *m;* Weibel *m* [S].

**huissier** *m* Ⓑ [~ exploitant] | process (writ) server || gerichtlicher Zustellungsbeamter *m* | **acte** *m* **(exploit** *m*) **d'** ~ ① | service of a document by a process server || Zustellung durch einen Gerichtsvollzieher | **acte** *m* **(exploit** *m*) **d'** ~ ② | document served by a process server || durch einen Gerichtsvollzieher zugestellte(s) Schriftstück (Urkunde).

**huissier** *m* Ⓒ [porteur de contraintes] | bailiff; sheriff's officer || Gerichtsvollzieher *m* | **constat d'** ~ | verification (of a fact) by the bailiff || Feststellung (Protokoll) des Gerichtsvollziehers [über einen Tatbestand].

**huissier** *m* Ⓓ [~ audiencier] | usher; court usher || Gerichtsdiener *m* [im Sitzungssaal].

**huitaine** *f* Ⓐ [délai de huitaine] | week; a week's time; eight days' time; eight days || Woche *f;* einwöchige (achttägige) Frist *f;* Wochenfrist; Achttagefrist | **affaire remise à** ~ | case adjourned for a week || um eine Woche vertagte Sache *f* | **remettre une cause à** ~ | to adjourn a case for a week || eine Sache (einen Prozeß) um eine Woche vertagen | ~ **franche** | eight clear days || volle acht Tage | **dans la** ~ | within a week (eight days) || innerhalb einer Woche; innerhalb einer Frist von einer Woche (von acht Tagen) | **en** ~ | for a week || für eine Woche.

**huitaine** *f* Ⓑ [salaire de la semaine] | **payer sa** ~ **à q.** | to pay sb. his week's wages || jdm. seinen Wochenlohn zahlen.

**humain** *adj* | human || menschlich | **les droits** ~ **s** | the rights of man *sing* || die Menschenrechte *npl* | **l'élément** ~ | the human factor || die menschliche Seite *f* | **l'espèce** ~ **e; le genre** ~ | the human race; mankind; humanity; man || das Menschengeschlecht; die Menschheit; die Menschen *mpl;* der Mensch.

**hygiène** *f* | **Ministère de l'** ~ | Ministry of Health || Gesundheitsministerium *n* | **service d'** ~ | health service || Gesundheitsdienst *m* | **l'** ~ **du travail** | industrial hygiene || der Gesundheitsschutz *m* bei der Arbeit | ~ **publique** | public health || öffentliche Gesundheitspflege *f.*

**hypothécable** *adj* | mortgageable || hypothekenfähig; hypothekarisch verpfändbar | **biens** ~ **s** | mortgageable property || hypothekarisch verpfändbares Vermögen *n.*

**hypothécaire** *m* | creditor on mortgage; mortgage creditor; mortgagee || Hypothekengläubiger *m;* Hypothekargläubiger.

**hypothécaire** *adj* | secured by mortgage; mortgaged || hypothekarisch; durch Hypothek | **action** ~ | mortgage foreclosure action; foreclosure proceedings *pl* || hypothekarische Klage *f;* Hypothekenklage; Hypothekenzwangsvollstreckungsklage | **affectation** ~ **; charges** ~ **s** | mortgage debt (debts) (charge) (charges); debt(s) on mortgage || hypothekarische Last(en) *fpl* (Belastung(en) *fpl;* Hypothekenlast(en); Hypothekenschuld(en) | **banque** ~ **; caisse** ~ **; société** ~ | mortgage (land) bank; mortgage loan office || Hypothekenbank *f;* Grundkreditbank; Bodenkreditbank; Hypothekenkasse *f;* Hypothekenkreditgesellschaft *f* | **bureau** ~ | mortgage registry (register office); office of the registrar of mortgages || Hypothekenamt *n;* Hypothekenregisteramt | **cédule** ~ **; contrat** ~ **; lettre** ~ **; lettre de gage** ~ **; titre** ~ | mortgage instrument (deed) (bond) (note) (receipt) || Hypothekenbrief *m;* Hypothekenschein *m;* Hypothekentitel *m* | **créance** ~ | claim (debt) on mortgage; mortgage debt || Hypothekenforderung *f* | **créancier** ~ | creditor on mortgage; mortgage creditor; mortgagee || Hypothekengläubiger *m* | **crédit** ~ | credit on mortgage || hypothekarischer Kredit *m;* Hypothekarkredit | **débiteur** ~ | mortgager; mortgagor; debtor on mortgage || Hypothekenschuldner *m* | **dette** ~ | mortgage debt (charge); debt on mortgage (secured on mortgage) || Hypothekenschuld *f;* hypothekarische Schuld | **emprunt** ~ ① | mortgage loan || hypothekarisch gesicherte Anleihe *f;* Hypothekenanleihe | **emprunt** ~ ②; **prêt** ~ | loan on mortgage; mortgage loan || Hypothekendarlehen *n;* hypothekarisch gesichertes Darlehen | **gage** ~ | mortgage || Hypothekenpfand *n;* Hypothek *f* | **inscription** ~ | registration of mortgage || Hypothekeneintragung *f* | **certificat d'inscription** ~ | certificate of registration of mortgage || Hypothekenbrief *m;* Hypothekenschein *m* | **intérêts** ~ **s** | interest on mortgage loans (on mortgages); mortgage interest || Hypothekenzinsen *mpl* | **placements** ~ **s** | investment in mortgages || Anlage *f* in Hypotheken | **registre** ~ | mortgage register || Hypothekenregister *n;* Hypothekenbuch *n* | **taxe** ~ | mortgage duty || Hypothekengebühr *f.*

**hypothécairement** *adv* | by (on) mortgage || hypothekarisch; durch Hypothek | **emprunter** ~ | to borrow on mortgage || auf Hypothek borgen (leihen) | **être obligé** ~ | to be bound by mortgage || hypothekarisch verpflichtet sein.

**hypothèque** *f* | mortgage || Hypothek *f* | **acte d'** ~ ①; **contrat d'** ~ | mortgage instrument (deed) (bond) (note) || Hypothekenbestellungsvertrag *m* | **acte**

**hypothèque–hypothétique**

d' ~ ②  | certificate of registration of mortgage || Hypothekenbrief *m;* Hypothekenschein *m;* Hypothekentitel *m* | **antériorité d' ~** | priority of mortgage || Vorrang *m* der älteren Hypothek; Hypothekenvorrang *m* | **avoir une ~ sur un bien** | to have a mortgage on a property || auf einem Grundstück (Anwesen) eine Hypothek haben | **~ sur biens meubles** | chattel mortgage || Mobiliarhypothek | **bureau (bureau de conservation) des ~ s** | mortgage registry (register office); office of the registrar of mortgages || Hypothekenamt *n;* Hypothekenregisteramt | **~ sur la cargaison** | sea bill; respondentia bond || Seewechsel *m* | **~ sans cédule** | uncertificated mortgage || Buchhypothek | **conservateur des ~ s** | registrar of mortgages || Hypothekenrichter *m;* Grundbuchrichter | **constitution d' ~ (d'une ~)** | constituting a mortgage || Bestellung *f* einer Hypothek; Hypothekenbestellung | **créance garantie par une ~** | claim (debt) on (secured by) mortgage || hypothekarisch gesicherte Forderung *f;* Hypothekenforderung | **débiteur sur ~** | mortgager; mortgagor; debtor on mortgage || Hypothekenschuldner *m* | **extinction de l' ~** | satisfaction of mortgage || Erlöschen *n* (Tilgung *f*) der Hypothek | **~ de garantie; ~ de sûreté** | cautionary mortgage || Sicherungshypothek | **~ portant sur plusieurs immeubles; ~ générale; ~ solidaire** | general (aggregate) (blanket) mortgage || Generalhypothek; Gesamthypothek | **inscription d' ~ (d'une ~)** | registration (recording) of the (of a) mortgage || Eintragung *f* der (einer) Hypothek | **intérêts d' ~** | interest on mortgage; mortgage interest || Hypothekenzinsen *mpl* | **~ inscrite au maximum** | floating charge || Höchstbetragshypothek | **ordre (rang) des ~ s** | ranking of mortgages; mortgage priorities || Rangordnung *f* der Hypotheken; Hypothekenrang *m* | **privilège d' ~** | mortgage charge (debt); debt on mortgage || Hypothekenpfandrecht *n;* Hypothekenlast *f;* Hypothekenschuld *f;* hypothekarische Belastung *f* (Schuld *f*) | **~ au nom (au profit) du propriétaire** | mortgage which is registered in the name of the owner || Eigentümerhypothek | **radiation de l' ~** | entry of satisfaction of mortgage || Hypothekenlöschung | **certificat de radiation de l' ~** | certificate on the extinction of a mortgage || Hypothekenlöschungsbescheinigung *f* | **~ de deuxième rang** | second mortgage || zweite (zweitrangige) Hypothek | **~ de premier rang; première ~** | first mortgage || erste (erstrangige) (erststellige) Hypothek |

**registre des ~ s** | mortgage register || Hypothekenregister *n;* Hypothekenbuch *n.*

★ **~ fluviale** | mortgage on a vessel [on inland waters] || Schiffspfandrecht *n* [auf Schiffe in Binnengewässern] | **franc (libre) d' ~ s** | free from mortgages; unmortgaged; unencumbered || frei von Hypotheken; hypothekarisch unbelastet (nicht belastet) | **grevé d' ~ s** | burdened (encumbered) with mortgages || hypothekarisch (mit Hypotheken) belastet | **~ judiciaire** | judicial mortgage || Zwangshypothek | **~ maritime** | maritime lien || Schiffspfandrecht *n* [auf Seeschiffe].

★ **emprunter sur ~** | to borrow on mortgage || auf Hypothek borgen (leihen) | **garantir qch. par ~** | to secure sth. by mortgage || etw. hypothekarisch sichern (sicherstellen) | **grever un immeuble d'une ~** | to encumber (to burden) an estate with a mortgage; to mortgage a property || ein Grundstück hypothekarisch mit einer Hypothek belasten | **inscrire une ~** | to register a mortgage || eine Hypothek eintragen | **prendre une ~** | to raise a mortgage || eine Hypothek aufnehmen | **purger une ~** | to pay off (to redeem) a mortgage || eine Hypothek tilgen (heimzahlen).

**hypothéqué** *adj* Ⓐ [grevé d'une hypothèque] | mortgaged || hypothekarisch belastet | **fonds ~ ; immeuble ~** | mortgaged property || hypothekarisch (mit Hypotheken) belastetes Grundstück.

**hypothéqué** *adj* Ⓑ [garanti par une hypothèque] | secured by mortgage || hypothekarisch gesichert.

**hypothéquer** *v* Ⓐ [grever] | **~ qch.** | to encumber sth. by a mortgage (by mortgages); to mortgage sth. || etw. mit einer Hypothek (mit Hypotheken) belasten | **~ une maison; ~ une terre** | to mortgage a house (a property) || ein Haus (ein Grundstück) hypothekarisch (mit einer Hypothek) belasten | **~ des titres** | to mortgage securities (stock); to lodge securities (stock) as a security || Wertpapiere (Wertschriften) verpfänden (als Sicherheit geben) | **s' ~** | to be (to become) mortgaged || hypothekarisch belastet werden.

**hypothéquer** *v* Ⓑ [garantir] | **~ qch.** | to secure sth. by mortgage || etw. hypothekarisch (durch Hypothek) sichern (sicherstellen) | **~ une créance** | to secure a debt by mortgage || eine Forderung hypothekarisch sichern (sicherstellen).

**hypothèse** *f* | hypothesis; assumption || Annahme *f;* Voraussetzung *f.*

**hypothétique** *adj* | hypothetical; assumed || angenommen.

# I

**idée** *f* | **chaîne d' ~ s** | train of thoughts || Gedankengang *m;* **~ directrice; ~ dominante; ~ maîtresse** | leading (directive) idea || Leitgedanke *m;* Grundgedanke | **~ s rétrogrades** | backward ideas || rückschrittliche Ansichten *fpl.*
**identifiable** *adj* | identifiable || identifizierbar.
**identification** *f* | identification; identifying || Identifizierung *f;* Identitätsfeststellung *f* | **~ d'un malfaiteur** | identification of a criminal || Identifizierung eines Verbrechers | **établir l' ~ de q.** | to establish sb.'s identity || jds. Identität feststellen.
**identifier** *v* | to identify || identifizieren | **s' ~ à (avec) une cause** | to identify os. (to become identified) with a cause || sich mit einer Sache identifizieren | **~ q.** | to identify sb.; to establish (to prove) sb.'s identity || jdn. identifizieren; jds. Identität feststellen.
**identique** *adj* | **notes ~ s** | identical notes || gleichlautende Noten | **~ à** | identical with || identisch mit.
**identité** *f* | identity || Identität *f* | **le bureau d' ~** | the criminal records office || die Strafregisterbehörde *f* | **carte d' ~** | identity (identification) (personal identification) card || Ausweiskarte *f;* Personalausweis *m;* Legitimationskarte; Kennkarte | **certificat (titre) d' ~** | certificate of identity || Nämlichkeitszeugnis *n;* Identitätsnachweis *m* | **l' ~ judiciaire** | the Criminal Records Office [UK]; the Identification Division [USA] || der Erkennungsdienst; die Strafregisterbehörde | **justification de son ~** | proof of one's identity || Ausweis *m* über die Person; Personalausweis | **pièces (titres) d' ~** | papers (certificates) of identification; identity (identification) papers || Ausweispapiere *npl;* Ausweise *mpl;* Legitimationspapiere; Personalausweise | **plaque d' ~** | identification (identity) disk; identification plate || Erkennungsmarke *f* | **preuve d' ~ ①** | proof of identity || Nachweis *m* (Feststellung *f*) der Identität | **preuve d' ~ ②** | certificate of identification || Ausweis *m;* Personalausweis | **signe d' ~** | identity mark || Erkennungszeichen *n.*
★ **constater (établir) l' ~ de q.** | to establish (to prove) sb.'s identity; to identify sb. || jds. Identität feststellen; jdn. identifizieren | **établir son ~** | to establish (to prove) one's identity || sich ausweisen; sich über seine Person ausweisen; sich legitimieren.
**ignorance** *f* | ignorance || Unkenntnis *f;* Unwissenheit *f* | **alléguer l' ~ ; prétendre cause d' ~** | to plead ignorance || Unkenntnis *f* (Unwissenheit *f*) vorschützen; sich mit Nichtwissen entschuldigen | **~ fautive** | guilty ignorance || schuldhaftes Nichtwissen *n;* schuldhafte Unkenntnis *f* | **par ~** | through (out of) ignorance || aus Unkenntnis.
**ignorant** *adj* Ⓐ | without knowledge || ohne Kenntnis | **~ d'un fait** | ignorant of a fact || in Unkenntnis einer Tatsache.
**ignorant** *adj* Ⓑ [illettré] | illiterate; uneducated || ungebildet; ohne Bildung.
**ignorer** *v* | **~ qch.** | not to know sth.; to be ignorant (to know nothing) of sth. || etw. nicht wissen; von etw. keine Kenntnis haben; über etw. in Unkenntnis sein | **nul n'est censé ~ la loi** | ignorance of the law is no excuse || Unkenntnis des Gesetzes schützt nicht vor Strafe | **ne pas ~ qch.** | to be fully aware of sth. || etw. sehr wohl wissen.
**illabourable** *adj* | untillable || nicht anbaufähig.
**illabouré** *adj* | **terre ~ e** | untilled land || unbebautes (nicht angebautes) Land.
**illégal** *adj* | illegal; unlawful; against the law || gesetzwidrig; ungesetzlich; rechtswidrig; widerrechtlich | **acte ~** | illegal (unlawful) transaction || unerlaubtes Rechtsgeschäft *n* | **détention ~ e ①** | unlawful possession || rechtswidriger Besitz *m* | **détention ~ e ②** | detainer || unerlaubte (widerrechtliche) Vorenthaltung *f* | **absence ~ e** | absence without leave || unerlaubtes Fernbleiben *n.*
**illégalement** *adv* | illegally; unlawfully || in ungesetzlicher Weise | **~ détenu** | unlawfully detained || widerrechtlicherweise inhaftiert.
**illégalité** *f* Ⓐ | illegality; unlawfulness || Ungesetzlichkeit *f;* Gesetzwidrigkeit *f;* Widerrechtlichkeit *f;* Rechtswidrigkeit *f* | **exception d' ~** | plea of illegality || Einrede *f* der Ungesetzlichkeit.
**illégalité** *f* Ⓑ [acte illégal] | unlawful act || ungesetzliche (gesetzwidrige) Handlung *f.*
**illégitime** *adj* Ⓐ | unlawful || ungesetzlich.
**illégitime** *adj* Ⓑ [né hors du mariage] | illegitimate | unehelich; illegitim | **enfant ~** | illegitimate child || uneheliches (außereheliches) Kind *n.*
**illégitime** *adj* Ⓒ [injuste; déraisonnable] | unjustified; unreasonable || ungerechtfertigt | **action pour cause d'enrichissement ~** | action for the return (restoration) of unjustified gain || Klage *f* aus ungerechtfertigter Bereicherung; Bereicherungsklage.
**illégitimité** *f* Ⓐ | unlawfulness || Ungesetzlichkeit *f.*
**illégitimité** *f* Ⓑ | illegitimacy || Unehelichkeit *f;* uneheliche (außereheliche) Geburt *f.*
**illettré** *adj* Ⓐ [qui manque d'instruction] | uneducated || ungebildet.
**illettré** *adj* Ⓑ [analphabète] | illiterate || des Schreibens und Lesens unkundig.
**illicite** *adj* | illicit; prohibited; unlawful || unerlaubt; verboten; rechtswidrig | **acte ~ ; fait ~** | unlawful (wrongful) act; malfeasance || unerlaubte (ungesetzliche) (gesetzwidrige) Handlung *f;* Delikt *n* | **acte ~ et obligeant à réparation** | act giving rise to a claim for compensation || zum Schadensersatz verpflichtende Handlung *f* | **commerce ~** | illicit trade (trading) || Schleichhandel *m* | **aux fins ~ s** |

for unlawful purposes ‖ zu unerlaubten Zwecken mpl | **gain** ~ | unlawful gain ‖ unerlaubter Vorteil m; rechtswidriger Vermögensvorteil | **hausse** ~ **des prix** | unlawful increase in prices (price increase) ‖ unerlaubte Preissteigerung f | **trafic** ~ | illegal traffic; trafficking ‖ Schleichhandel m; Schmuggelhandel m | **transaction** ~ | illicit (illegal) transaction (operation) ‖ rechtswidrige (unerlaubte) Handlung f | **par (en employant) des moyens** ~ **s** | by (by using) unlawful means ‖ mit unerlaubten Mitteln; durch (unter) Anwendung unerlaubter Mittel.

**illicitement** adv | illicitly; unlawfully ‖ unerlaubterweise; widerrechtlicherweise; in unrechtmäßiger Weise.

**illimitable** adj | illimitable; which cannot be limited ‖ unbegrenzbar; unbeschränkbar.

**illimité** adj | unlimited; boundless ‖ unbegrenzt; unbeschränkt; uneingeschränkt; unumschränkt | **pour une durée** ~ **e** | for an unlimited period ‖ auf unbegrenzte Zeit f (Dauer f) | **responsabilité** ~ **e** | unlimited liability ‖ unbeschränkte Haftpflicht f.

**illiquide** adj Ⓐ | not liquid ‖ illiquid; nicht liquid; nicht flüssig | **être** ~ | to be without liquid funds; to have no liquid funds (moneys) available ‖ ohne flüssige Mittel sein; keine flüssigen Mittel (Gelder) verfügbar haben.

**illiquide** adj Ⓑ [difficile à convertir en espèces] | unrealizable ‖ nicht realisierbar; nicht flüssig zu machen | **actif** ~ | unmarketable (frozen) assets ‖ nicht realisierbare Aktiven npl.

**illiquidité** f Ⓐ [absence de liquidité] | absence of liquidity ‖ Zustand m mangelnder Liquidität.

**illiquidité** f Ⓑ | state of being unmarketable ‖ mangelnde Realisierbarkeit f.

**imaginable** adj | imaginable; thinkable ‖ denkbar.

**imaginaire** adj | imaginary ‖ imaginär | **valeur** ~ | fictitious value ‖ fiktiver Wert m.

**imbécile** m | imbecile ‖ Geistesschwacher m; Schwachsinniger m.

**imbécile** adj | weak-minded; feeble-minded; imbecile ‖ schwachsinnig; geistesschwach.

**imbécillité** f | weak-mindedness; feeble-mindedness; imbecility ‖ Geistesschwäche f; Schwachsinnigkeit f; Schwachsinn m.

**imitable** adj | worthy (deserving) of imitation; imitable ‖ nachahmenswert; nachzuahmen.

**imitateur** m | imitator ‖ Nachahmer m.

**imitateur** adj | imitating; imitated ‖ nachahmend; nachgemacht.

**imitation** f Ⓐ [action d'imiter] | imitation; imitating ‖ Nachahmung f; Imitation f | ~ **servile** | slavish imitation ‖ sklavische Nachahmung | **défier toute** ~ | to defy imitation ‖ sich der Nachahmung entziehen | **à l'** ~ **de qch.** | in imitation (on the model) of sth. ‖ als Nachahmung von etw.; nach dem Muster von etw.

**imitation** f Ⓑ [article contrefait] | copy; imitation ‖ Nachahmung f; Nachbildung f; Imitation f; Falsifikat n | **bijoux en** ~ | imitation jewellery ‖ falsche Juwelen npl; falscher (unechter) Schmuck m | **mauvaise** ~ | weak imitation ‖ schlechte Nachahmung | **méfiez-vous des** ~ **s** | beware of imitations (of counterfeits) ‖ vor Nachahmungen wird gewarnt.

**imiter** v Ⓐ | to imitate ‖ nachahmen | ~ **une signature** | to forge a signature ‖ eine Unterschrift nachmachen (fälschen).

**imiter** v Ⓑ [prendre pour modèle] | ~ **qch.** | to copy sth. ‖ etw. kopieren (zum Muster nehmen).

**immatériel** adj Ⓐ [incorporel] | immaterial; incorporeal ‖ unkörperlich | **propriété** ~ **le** | incorporeal property ‖ geistiges Eigentum n.

**immatériel** adj Ⓑ [intangible] | intangible ‖ nicht greifbar | **valeurs** ~ **les** | intangible assets ‖ immaterielle Werte mpl.

**immatriculation** f Ⓐ | registration; registry; entry ‖ Registrierung f; Eintragung f in ein (in das) Register.

**immatriculation** f Ⓑ; **immatricule** f Ⓐ [numéro d'immatriculation] | number of registration; registration number ‖ Eintragungsnummer f; Registernummer | **plaque d'** ~ | number (registration) plate; licence [GB] (license [USA]) plate ‖ Zulassungsschild n; Autonummerschild m.

**immatricule** f Ⓑ [certificat d'enregistrement] | registration certificate ‖ Eintragungsbescheinigung f; Registrierungsbescheinigung.

**immatriculer** v | ~ **qch.** | to enter sth. on a register; to register sth. ‖ etw. in ein Register eintragen; etw. registrieren.

**immaturité** f | immaturity ‖ Unreife f; mangelnde Reife.

**immédiat** adj Ⓐ [direct] | immediate; direct ‖ unmittelbar; direkt | **la cause** ~ **e** | the immediate cause ‖ die unmittelbare Ursache f | **dans le voisinage** ~ | in the immediate vicinity ‖ in unmittelbarer Nähe f.

**immédiat** adj Ⓑ [sans retard] | instant; without delay ‖ sofort; unverzüglich | **maison à vendre avec jouissance** ~ **e** | house for sale with immediate possession ‖ sofort beziehbares Haus zu verkaufen.

**immédiat** adj Ⓒ [urgent] | urgent; pressing ‖ dringend; dringlich.

**immédiatement** adv Ⓐ [directement] | immediately directly ‖ unmittelbar.

**immédiatement** adv Ⓑ [sans délai] | without delay ‖ ohne Aufschub; unverzüglich.

**immémorial** adj | immemorial ‖ unvordenklich | **de temps** ~ ; **depuis des temps immémoriaux** | from time immemorial; since times immemorial; from time beyond all memory; beyond the memory of man ‖ seit unvordenklicher Zeit; seit unvordenklichen Zeiten | **usage consacré de temps** ~ | time-honored custom ‖ altehrwürdiger (durch langjährige Übung zu Ehren gekommener) Brauch m.

**immensurable** adj | immeasureable ‖ unmeßbar.

**immérité** adj | unmerited; undeserved ‖ unverdient.

**immersion** f | ~ **de déchets** | dumping of wastes at

**immersion** *f, suite*
sea || Versenkung von Abfallstoffen | ~ **effectuée par les navires et les aéronefs** | dumping at sea from ships and aircraft || Versenkung von Abfallstoffen durch Schiffe und Luftfahrzeuge.

**immeuble** *m* Ⓐ [pièce de terre] | real estate; piece of property (of land) || Grundstück *n;* Stück *n* Land | **affectation d'un** ~ | encumbrance of a property, charges on an estate || Grundstücksbelastung *f;* Belastung(en) *fpl* eines Grundstücks | **portion d'un** ~ | part (portion) of an estate || Teil *m* eines Grundstücks; Grundstücksteil | **propriétaire de l'** ~ | owner of the property; site owner || Grundstückseigentümer *m* | ~ **sans servitude, ni charges, ni hypothèques** | estate free from encumbrances || unbelastetes (lastenfreies) Grundstück.
★ ~ **s bâtis** | (plots of) land built upon || bebaute Grundstücke | ~ **non-bâtis** | (plots of) land not built upon || unbebaute Grundstücke | ~ **commun;** ~ **indivis** | undivided (joint) estate || gemeinschaftliches Grundstück; Grundstück zur gesamten Hand | ~ **hypothéqué;** ~ **affecté d'hypothèques** | mortgaged property || hypothekarisch (mit Hypotheken) belastetes Grundstück | ~ **voisin** | adjoining property (estate) || Anliegergrundstück; Nachbargrundstück; angrenzendes (anliegendes) Grundstück | **grever un** ~ | to lay a rate on an estate (on a building) || ein Grundstück mit einer Umlage belasten [VIDE: **immeubles** *mpl* Ⓐ].

**immeuble** *m* Ⓑ [bâtiment] | building || Haus *n;* Gebäude *n* | ~ **de la banque** | bank building || Bankgebäude | ~ **de rapport** | revenue-earning house; tenement building; tenement || Zinshaus; Rentehaus; Mietshaus | ~ **commercial** | commercial building || Geschäftshaus [VIDE: **immeubles** *mpl* Ⓑ].

**immeuble** *m* Ⓒ [locaux] | premises *pl* || Räumlichkeiten *fpl;* Lokalitäten *fpl* | ~ **de la banque** | bank premises || Bankräume | ~ **commercial** | business premises || Geschäftsräume; Geschäftslokal *n*.

**immeuble** *adj* | real; immovable || unbeweglich, fest | **biens** ~ **s** | real (fixed) (real estate) (immovable) property; real estate; realty || unbewegliches Vermögen *n;* Grundvermögen; Grundbesitz *m* | **droit des biens** ~ **s** | laws (legislation) on real property || Grundstücksrecht *n;* Liegenschaftsrecht; Immobilienrecht.

**immeubles** *mpl* Ⓐ [terres] | real (real estate) (landed) property; real estates *pl* || Liegenschaften *fpl;* Immobilien *pl* | **commissionnaire (courtier) en** ~ | estate (real estate) (land) agent || Grundstücksmakler *m;* Immobilienmakler | **compte d'** ~ | property (premises) account || Liegenschaftskonto *n;* Immobilienkonto | **droit des** ~ | laws (legislation) on real property || Grundstücksrecht *n;* Liegenschaftsrecht; Immobilienrecht | **propriétaire d'** ~ | land (real estate) owner; owner of real estate(s); landed proprietor || Eigentümer *m* von Grundstücken (von Liegenschaften); Grundeigentümer; Grundbesitzer *m* | **agence de vente d'** ~ | estate (real estate) (land) agency || Grundstücksmaklerbüro *n;* Immobilienbüro; Liegenschaftsagentur *f*.

**immeubles** *mpl* Ⓑ [maisons] | house property || Besitz *m* von Häusern; Hausbesitz | **placer son argent en** ~ | to invest in house property || sein Geld in Hausbesitz (in Häusern) anlegen | **propriétaire d'** ~ | house owner || Eigentümer *m* von Häusern; Hauseigentümer; Hausbesitzer *m* | ~ **locatifs** | dwelling houses for rent; tenements || Mietshäuser *npl*.

**immigrant** *m* | immigrant || Einwanderer *m*.

**immigrant** *adj* | immigrating || einwandernd.

**immigration** *f* | immigration || Einwanderung *f* | **contingent d'** ~ | immigration quota || Einwanderungsquote *f* | **fonctionnaire de l'** ~ | immigration officer || Einwanderungsbeamter *m* | **interdiction d'** ~ ① | stoppage of immigration || Einwanderungssperre *f* | **interdiction d'** ~ ② | ban on immigration || Einwanderungsverbot *n* | **pays d'** ~ | immigration country || Einwanderungsland *n* | **restrictions à l'** ~ | immigration restrictions || Einwanderungsbeschränkungen *fpl* | ~ **clandestine** | illegal immigration || illegale Einwanderung.

**immigré** *sm* | immigrant || Einwanderer *m* | ~ **clandestin** | illegal immigrant; wetback [USA] || illegaler Einwanderer.

**immigrer** *v* | to immigrate || einwandern.

**imminence** *f* | **l'** ~ **d'un danger** | the imminence (the imminency) (the impendence) (impendency) of a peril (of a danger) || das unmittelbar Drohende einer Gefahr.

**imminent** *adj* [menaçant] | imminent; impending || unmittelbar bevorstehend; drohend | **danger** ~ | imminent danger; immediate danger (peril) || unmittelbare (unmittelbar drohende) Gefahr *f* | **perte** ~ **e** | danger of loss || drohender Verlust *m* | **être** ~ ① | to be imminent || unmittelbar bevorstehen | **être** ~ ② | to impend || unmittelbar drohen.

**imminer** *v* | to be imminent || unmittelbar bevorstehen.

**immiscer** *v* | **s'** ~ **dans qch.** | to interfere in sth.; to meddle with sth. || sich in etw. einmischen | **s'** ~ **de faire qch.** | to take it upon os. to do sth. || es auf sich nehmen, etw. zu tun.

**immixtion** *f* | interference; meddling || Einmischung *f* | ~ **dans une affaire** | interference in a matter || Einmischung in eine Angelegenheit | **tentative d'** ~ | attempt at interference || Einmischungsversuch *m*.

**immobile** *adj* | immovable; fixed || unbeweglich; fest.

**immobilier** *adj* | real || Grund...; Immobiliar... | **actifs** ~ **s** | immovable assets; immovables; assets in immovable (real) property || Immobilien *npl;* unbewegliches Vermögen *n* | **action** ~ **ère** | action based on title in real property || Klage *f* aus einem Recht an einer unbeweglichen Sache | **agence** ~ **ère** | estate (real estate) (land) agency || Immobilienbüro *n;* Liegenschaftsagentur *f* | **avances**

~ères | advances (loans) on mortgage; mortgage credit ‖ Grundkredit *m;* Immobiliarkredit | **avoirs (biens)** ~s; **fortune (propriété)** ~ère; **patrimoine** ~; **valeurs** ~ es | real (real estate) (landed) property; realty ‖ unbewegliches Vermögen *n;* Grundvermögen; Immobiliarvermögen; Grundbesitz *m;* Liegenschaften *fpl* | **banque** ~ère; **société de crédit** ~ | mortgage (land) bank; land credit company ‖ Bodenkreditbank *f;* Grundkreditbank; Hypothekenbank; Bodenkreditanstalt *f;* Grundkreditgesellschaft *f* | **choses** ~ères | immovables *pl* ‖ unbewegliche Sachen *fpl* | **compte** ~ | property (premises) account ‖ Grundstückskonto *n;* Liegenschaftskonto; Immobilienkonto | **crédit** ~ | credit on landed property; mortgage credit; advances (loans) on mortgage ‖ Bodenkredit *m;* Grundkredit; Immobiliarkredit; Realkredit | **investissement** ~ ; **placement** ~ | property investment; investment in real estate (property) ‖ Immobilienerwerb *m;* Investition in Grundeigentum | **saisie** ~ère | seizure (attachment) of real estate property ‖ Immobiliarpfändung *f* | **société** ~ère **d'investissement** | real estate investment company ‖ Immobiliarinvestitionsgesellschaft *f* | **société** ~ère (**d'opérations** ~ères) | real estate company ‖ Grundstücksgesellschaft *f;* Immobiliengesellschaft *f* | **trust** ~ | real estate trust ‖ Immobilientrust *m.*

★ **promoteur** ~ ; **societé de promotion** ~ère | property (project) developer; development company ‖ Bauträgergesellschaft *f;* Wohnungsbauunternehmen *n.*

**immobilisation** *f* Ⓐ | conversion of personal into real property (estate) ‖ Überführung *f* von beweglichem Vermögen in unbewegliches.

**immobilisation** *f* Ⓑ [capitalisation] | capitalization ‖ Kapitalisierung *f;* Hinzuschlagung *f* zum Kapital | ~ **de dépenses** | capitalization of expenditure ‖ Übernahme *f* von Ausgaben auf Kapitalkonto.

**immobilisation** *f* Ⓒ [fait de rendre indisponible] | tying-up of capital (of funds) ‖ Festlegung von Kapital(ien).

**immobilisation** *f* Ⓓ [désarmement d'un bateau] | laying-up ‖ Auflegung *f;* Außerdienststellung *f;* Stillegung.

**immobilisation** *f* Ⓔ [attente d'un bateau] | standage; waiting time ‖ Wartezeit *f.*

**immobilisations** *fpl* | fixed (capital) assets ‖ gebundenes Vermögen *n;* Sachanlagevermögen | **amortissement des** ~ | depreciation of fixed assets ‖ Abschreibung *f* auf Betriebsanlagen | ~ **corporelles** | tangible fixed (physical) assets ‖ Sachanlagen *fpl;* Sachanlagevermögen *n* | **dépenses pour** ~ | capital expenditure ‖ Investitionsaufwand *m* | ~ **incorporelles** | intangible assets ‖ immaterielle Anlagewerte *mpl* | **titres ayant le caractère d'** ~ | securities ranking (treated) as fixed assets ‖ Wertpapiere die als Teil des Anlagevermögens gelten.

**immobilisé** *adj* | **actif** ~ ; **capital** ~ | fixed (permanent) (capital) assets ‖ gebundenes Vermögen *n;* Anlagevermögen; Anlagekapital *n.*

**immobiliser** *v* Ⓐ | to convert personal into real property (personalty into realty) ‖ bewegliches Vermögen in unbewegliches überführen.

**immobiliser** *v* Ⓑ [capitaliser] | to capitalize ‖ zum Kapital hinzuschlagen.

**immobiliser** *v* Ⓒ [rendre indisponible] | to tie up [capital] ‖ [Kapital] festlegen.

**immodération** *f* | immoderateness ‖ Maßlosigkeit *f;* Unmäßigkeit *f.*

**immodéré** *adj* | immoderate; excessive ‖ unmäßig; maßlos; übertrieben | **prix** ~ | inequitable (excessive) (unreasonable) price ‖ unangemessener Preis *m;* Überpreis.

**immoral** *adj* | immoral ‖ unmoralisch; unsittlich | **acte** ~ | act against (contrary to) public policy ‖ unsittliche (sittenwidrige) Handlung *f;* gegen die guten Sitten verstoßende Handlung | **vie** ~e | immoral life ‖ unsittlicher Lebenswandel *m.*

**immoralité** *f* Ⓐ | immorality ‖ Unmoral.

**immoralité** *f* Ⓑ [acte immoral] | immoral act; piece of immorality ‖ unmoralische Handlung.

**immotivé** *adj* | groundless ‖ unmotiviert; grundlos.

**immuabilité** *f* | immutability ‖ Unveränderlichkeit *f.*

**immuable** *adj* | immutable; unalterable; constant ‖ unveränderlich; unabänderlich; unwandelbar | **règle** ~ | fixed rule ‖ feste (stehende) Regel *f.*

**immunité** *f* Ⓐ [exemption] | exemption; franchise ‖ Freiheit *f;* Befreiung *f* | ~ **fiscale** | exemption from tax (from taxes) (from taxation); tax exemption ‖ Steuerfreiheit; Abgabenfreiheit; Steuerbefreiung.

**immunité** *f* Ⓑ [~ **parlementaire**] | privilege; parliamentary immunity ‖ parlamentarische Immunität *f* (Unverletzlichkeit *f*) | **sous le couvert de l'** ~ | under the privilege of immunity ‖ im (unter dem) Schutze der Immunität | **retrait de l'** ~ | revocation of the privilege of immunity ‖ Aufhebung *f* der Immunität | **lever l'** ~ | to revoke the privilege of immunity ‖ die Immunität aufheben | **plaider l'** ~ | to plead justification and privilege ‖ einwenden, daß in Wahrung berechtigter Interessen gehandelt worden ist; den Einwand der Wahrung berechtigter Interessen bringen; Wahrung berechtigter Interessen einwenden (geltend machen).

**immunité** *f* Ⓒ | ~ **d'arrestation** | immunity from arrest ‖ Immunität von Verhaftung | ~ **d'arrestation et de détention** | immunity from arrest and detention ‖ Immunität von Verhaftung und Haft | ~ **de juridiction** | immunity from jurisdiction (from legal proceedings) ‖ Immunität von der Gerichtsbarkeit (gegen gerichtliche Verfolgung) | ~ **de juridiction et d'exécution** | immunity from jurisdiction and execution ‖ Immunität von Gerichtsbarkeit und Vollstreckung | ~ **de poursuite** | immunity from prosecution ‖ Immunität gegen Strafverfolgung.

**immunité** *f* Ⓓ [CEE] | **les privilèges et** ~s **des**

**immunité** *f* ⒟ *suite*
  **Communautés européennes** | the privileges and immunities of the European Communities || die Vorrechte und Befreiungen der Europäischen Gemeinschaften.
**impardonnable** *adj* | inexcusable; unpardonable || unentschuldbar; unverzeihlich | **omission** ~ | inexcusable omission || unentschuldbares Versäumnis *n*.
**impardonné** *part* | unpardoned || unverziehen.
**imparité** *f* | inequality || Ungleichheit *f*.
**impartagé** *adj* | undivided || ungeteilt.
**impartageable** *adj* | indivisible || unteilbar.
**imparti** *adj* | **le délai** ~ | the period allowed || die gewährte Frist *f*.
**impartial** *m* | referee; umpire || Unparteiischer *m*; Schiedsrichter *m*.
**impartial** *adj* Ⓐ | impartial; unbiassed || unparteiisch.
**impartial** *adj* Ⓑ [sans préjugé] | unprejudiced; without prejudice || unvoreingenommen.
**impartialité** *f* | impartiality; freedom from bias || Unparteilichkeit *f* | **en toute** ~ | absolutely unbiassed; with complete impartiality || vollkommen unparteiisch; in völliger Unparteilichkeit.
**impartir** *v* | to grant; to allow || gewähren | ~ **un délai de ...** | to allow a period of ... || eine Frist von ... gewähren.
**impassibilité** *f* | impartiality || Unparteilichkeit *f*.
**impassible** *adj* | unimpressionable; impartial || unparteiisch.
**impayable** *adj* | priceless; inestimable || unbezahlbar; unschätzbar.
**impayé** *adj* | unpaid || unbezahlt | **chèque** ~ | unpaid cheque || unbezahlter Scheck *m* | **effet** ~ ; **traite** ~ **e** | unpaid bill (bill of exchange) || unbezahlter (nicht bezahlter) (uneingelöster) (geplatzter) (zurückgegangener) Wechsel *m*; Rückwechsel; Retourwechsel.
**impayés** *mpl* | outstanding debts; accounts receivable || Außenstände | **recouvrement des** ~ | collection of debts (of accounts) (of outstandings); debt collection; collections *pl* || Beitreibung *f* (Einziehung *f*) der Außenstände; Forderungsbeitreibung.
**impeccable** *adj* | impeccable; faultless || untadelig; fehlerlos.
**impécunieux** *adj* | impecunious; without money; penniless || mittellos; unbemittelt.
**impécuniosité** *f* | impecuniosity || Mittellosigkeit *f*; Geldmangel *m*.
**impenses** *fpl* | ~ **et améliorations** | upkeep (maintenance) and improvements || Unterhaltung *f* und verbessernde Aufwendungen *fpl* | **remboursement d'** ~ | compensation for expenses [which have been made for the benefit of a real estate property] || Ersatz *m* von Aufwendungen [die zu Gunsten eines Gebäudes gemacht worden sind] | **faire des** ~ **sur un immeuble** | to make (to incur) expenses for a real estate property || Aufwendungen *fpl* auf ein Gebäude machen.
**impératif** *m* | demand; essential requirement || dringendes Bedürfnis *n*; Erfordernis *n*; Forderung *f* | **les** ~ **s économiques** | the economic necessities || die wirtschaftlichen Erfordernisse | **les** ~ **s de la situation** | the exigences (requirements) of the situation || die Erfordernisse der Umstände.
**impératif** *adj* | imperious; peremptory || gebieterisch; kategorisch | **dispositions** ~ **ves** | mandatory provisions || zwingende Vorschriften (Regeln).
**imperfection** *f* Ⓐ | imperfection; incompleteness || Unvollkommenheit *f*; Unvollständigkeit *f*.
**imperfection** *f* Ⓑ [défectuosité] | defectiveness; faultiness || Mangelhaftigkeit *f*; Fehlerhaftigkeit *f*.
**imperfection** *f* Ⓒ [défaut] | defect; fault || Mangel *m*; Fehler *m*.
**impérieux** *adj* | imperious; urgent || gebieterisch; dringend | **besoin** ~ | urgent (pressing) necessity || dringende Notwendigkeit *f* | **son devoir** ~ | his bounden duty || seine Pflicht und Schuldigkeit.
**impéritie** *f* | incapacity due to inexperience || Untauglichkeit *f* wegen Unerfahrenheit.
**impertinence** *s* Ⓐ [insolence] | impertinence; insolence || Unverschämtheit *f*; Ungehörigkeit *f*.
**impertinence** *s* Ⓑ [manque d'à-propos] | irrelevance || mangelnder Zusammenhang *m*; mangelnde Zugehörigkeit *f*.
**impertinent** *adj* Ⓐ [insolent] | impertinent; insolent || unverschämt; ungehörig.
**impertinent** *adj* Ⓑ [hors de propos] | irrelevant; besides (not to) the point || nicht hierher (nicht zur Sache) gehörig.
**impétrant** *m* | grantee || Empfänger *m*.
**impeuplé** *adj* | unpopulated || nicht bevölkert.
**implantation** *f* | establishment; siting; location || Standortbestimmung *f* | **l'** ~ **de nouvelles industries dans la région** | the siting of new industries in the area || die Ansiedlung neuer Industrien in dem Bezirk.
**implication** *f* Ⓐ | ~ **dans une affaire** | implication in a matter || Verwicklung *f* (Hineinziehung *f*) in eine Angelegenheit.
**implication** *f* Ⓑ [insinuation] | implication; insinuation || Unterstellung *f*; stillschweigende Folgerung *f* | **réfuter une** ~ | to refute an implication || eine Unterstellung widerlegen.
**implication** *f* Ⓒ [conséquence] | ~ **s financières** | financial consequences (effects) (implications) || finanzielle Auswirkungen *fpl*.
**implicite** *adj* Ⓐ [tacite] | implicit; implied || stillschweigend | **condition** ~ | implied condition || stillschweigende Bedingung *f* | **contrat** ~ | implied contract; tacit agreement || stillschweigendes Übereinkommen *n* | **déflateur** ~ **du PIB** | implicit GDP deflator; GDP implicit price index || Index der impliziten Preise des BIP [VIDE: **indice** Ⓒ].
**implicite** *adj* Ⓑ | **confiance** ~ ; **foi** ~ | absolute (implicite) faith (confidence) || blindes Vertrauen *n*.

**implicitement** *adv* | impliedly; implicitly; by implication || stillschweigend.
**impliquer** *v*Ⓐ [contenir implicitement] | to imply; to include [sth.] implicitly || einbegreifen; in sich schließen; mit einschließen.
**impliquer** *v*Ⓑ [engager] | to implicate; to involve; to entangle || verwickeln | **~ q. dans une affaire** | to implicate sb. in a matter || jdn. in eine Sache verwickeln; jdn. mit in eine Sache hineinziehen; jdn. mit einer Sache in Zusammenhang bringen | **être impliqué dans une affaire** | to be involved (to be mixed up) in a matter || in eine Sache verwickelt sein.
**impliquer** *v*Ⓒ [incriminer] | **~ q.** | to incriminate sb. || jdn. belasten.
**impolitique** *adj* Ⓐ [imprudent; malavisé] | impolitic; ill-advised || undiplomatisch; unklug.
**impolitique** *adj* Ⓑ [non-politique] | unpolitical; non-political || unpolitisch.
**impolitiquement** *adv* | ill-advisedly || unklugerweise.
**impondérable** *adj* | imponderable || unwägbar; nicht abzuschätzen.
**impondérables** *mpl* | imponderables *pl* || Imponderabilien *npl*.
**impopulaire** *adj* | unpopular || unbeliebt.
**impopularité** *f* | unpopularity || Unbeliebtheit *f*.
**importable** *adj* | importable; to be imported || einführbar.
**importance** *f*Ⓐ | importance || Wichtigkeit *f;* Bedeutung *f;* Tragweite *f* | **~ du dommage** | extent of the damage || Ausmaß *n* des Schadens | **d' ~ capitale; d' ~ primordiale; de la plus haute ~ ; de première ~ ; de toute ~** | of capital (of cardinal) (of first) (of the greatest) (of primary) importance || von größter (von allergrößter) Bedeutung | **de peu d' ~** | of little importance (moment) || von untergeordneter Bedeutung | **~ vitale** | vital importance || Lebenswichtigkeit *f;* lebenswichtige Bedeutung | **accorder (mettre) (prêter) de l' ~ à qch.** | to attach importance to sth. || etw. Bedeutung beilegen (beimessen) | **avoir de l' ~** | to be of importance; to matter || von Wichtigkeit (von Bedeutung) sein; Bedeutung haben | **sans ~** | without (of no) importance; of no import; unimportant || ohne Bedeutung; unbedeutend; bedeutungslos; unwichtig.
**importance** *f*Ⓑ | degree; extent; size; scale || Bedeutung *f;* Größe *f;* Ausmaß *n;* Umfang *m* | **l' ~ du dommage** | the extent (scale) of the damage || die Größe (der Umfang) (das Ausmaß) des Schadens | **l' ~ de la commande** | the size of the order || der Umfang (die Bedeutung) des Auftrags (der Bestellung) | **l' ~ du prêt** | the amount (size) of the loan || die Größe (die Bedeutung) der Anleihe.
**important** *m* | **l' ~** | the main thing; the important point || die Hauptsache; das Wichtige.
**important** *adj* | important; of importance || wichtig; bedeutend; erheblich; von Bedeutung | **somme ~ e** | large (considerable) sum (amount) || großer (erheblicher) Betrag *m;* beträchtliche Summe *f*.

**importateur** *m* | importer; import dealer || Einfuhrhändler *m;* Importeur *m;* Importhändler *m*.
**importateur** *adj* | importing || Einfuhr . . . ; Import . . . | **commissionnaire ~** | import agent || Einfuhragent *m;* Importagent *m* | **négociant ~** | import merchant || Importkaufmann *m;* Importeur *m* | **pays ~** | importing country || Einfuhrland *n* | **port ~** | port of entry || Einfuhrhafen *m* | **société ~ trice** | importing (import) company; firm of importers || Einfuhrgesellschaft *f;* Importgesellschaft; Importeure *mpl*.
**importation** *f*Ⓐ | importation; import || Einfuhr *f;* Import *m* | **articles d' ~** ① | articles of import; import goods || Einfuhrartikel *mpl;* Einfuhrgüter *npl;* Einfuhrwaren *fpl* | **articles d' ~** ② | articles imported; imported goods; imports || eingeführte Waren *fpl* (Güter *npl*) | **bon (brevet) (certificat) (licence) d' ~** | import permit (license) (certificate) || Einfuhrerlaubnisschein *m;* Einfuhrbewilligung *f;* Einfuhrlizenz *f;* Importlizenz *f* | **contingent d' ~** | import quota || Einfuhrkontingent *n;* Einfuhrquote *f;* Importkontingent | **déclaration d' ~** | import entry; bill of entry; declaration inwards || Einfuhrerklärung *f;* Einfuhrdeklaration *f* | **droit de douane à l' ~ ; taxe d' ~** | import duty (tax); duty on importation || Einfuhrzoll *m;* Eingangszoll; Einfuhrabgabe *f* | **formalités d' ~** | import formalities || Importformalitäten *fpl* | **interdiction à l' ~ ; prohibition d' ~** | embargo (ban) on importation (on imports) || Einfuhrverbot *n;* Einfuhrsperre *f* | **maison d' ~** | importing firm; import house (firm) || Importfirma *f;* Importgeschäft *n;* Importhaus *n* | **monopole des ~ s** | import monopoly || Einfuhrmonopol *n* | **~ s en provenance de pays X** | imports from (consigned from) Country X || Einfuhr *f* (Waren mit Herkunft) aus Land X | **régime d' ~ s** | import arrangement (regulations); arrangements applicable to imports || Einfuhrregelungen *fpl* | **restriction à l' ~** | restriction of importation (of imports) || Beschränkung *f* der Einfuhr (der Importe) | **restrictions à l' ~** | import restrictions || Einfuhrbeschränkungen *fpl* | **restrictions quantitatives à l' ~** | quantitative restrictions on imports || mengenmäßige Einfuhrbeschränkungen | **statistique d' ~** | import statistics *pl* || Einfuhrstatistik *f* | **~ temporaire** | temporary importation || vorübergehende Einfuhr | **valeur d' ~** | import value || Einfuhrwert *m* | **en perfectionnement actif** | import for inward processing; importation under inward processing arrangements || Einfuhr zur aktiven Veredelung (im aktiven Veredelungsverkehr) | **~ après perfectionnement passif** | importation after outward processing (under outward processing arrangements || Einfuhr nach passiver Veredelung (im passiven Veredelungsverkehr) [VIDE: **importations** *fpl*].
**importation** *f*Ⓑ [commerce d' ~] | import trade || Einfuhrhandel *m;* Importhandel; Import *m* | **faire l' ~** | to do import trade; to import || Importhandel treiben; importieren.

**importation-exportation** *f* | imports *pl* and exports *pl* || Ein- und Ausfuhr *f*.
**importations** *fpl* [articles importés] | imported goods; articles imported || Einfuhrgüter *npl;* Einfuhrwaren *fpl* | **les** ~ | the imports || die Einfuhr *f;* die Importe *mpl* | **accroissement des** ~ | increase of imports || Einfuhrsteigerung *f* | **contingentement des** ~ | fixing of quotas for imports || Einfuhrkontingentierung *f* | **contrôle des** ~ | control on imports || Einfuhrkontrolle *f* | **les** ~ **et exportations** | imports and exports || die Ein- und Ausfuhr *f* | **total des** ~ | total imports || Gesamteinfuhr | ~ **en valeur** | imports expressed in value terms || wertmäßig bestimmte Einfuhren | ~ **invisibles** | invisible imports; invisibles || unsichtbare Einfuhren | ~ **libérées** | liberalized imports || liberalisierte Einfuhr(en) | ~ **visibles** | visible imports; visibles || sichtbare Einfuhren.
**importer** *v* Ⓐ | to import || einführen; importieren | **s'** ~ **de** | to be imported from || eingeführt werden von | ~ **de la main-d'œuvre** | to import labo(u)r || Arbeitskräfte *fpl* aus dem Auslande heranziehen | ~ **des marchandises** | to import goods || Waren *fpl* einführen.
**importer** *v* Ⓑ [être d'importance] | to be of importance; to matter || von Bedeutung (von Wichtigkeit) sein; Bedeutung haben.
**importuner** *v* | ~ **q.** | to trouble (to inconvenience) sb. || jdm. Ungelegenheiten *fpl* bereiten | ~ **un débiteur** | to dun a debtor; to press a debtor for payment | einen Schuldner drängen (mahnen) (bedrängen) (treten).
**imposabilité** *f* | liability to pay taxes || Steuerpflicht *f* | **la délimitation territoriale de l'** ~ | the territorial limitation of the liability to pay taxes || die territoriale Abgrenzung der Steuerpflicht.
**imposable** *adj* Ⓐ | taxable; assessable; liable to pay taxes || steuerbar; steuerpflichtig | **bénéfice** ~ ; **rendement** ~ | taxable income || steuerbarer Ertrag *m* | **bénéfice (rendement) net** ~ | taxable net income || steuerbarer Reinertrag *m* | **chiffre d'affaires** ~ | taxable turnover ~ steuerbarer (steuerpflichtiger) Umsatz *m* | **minimum** ~ ① | taxable minimum || steuerpflichtiges Minimum *n* | **minimum** ~ ② | minimum tax || Mindeststeuer *f* | **nature** ~ | taxability || Steuerbarkeit *f* | **opération** ~ | taxable transaction || steuerpflichtiger Vorgang *m* | **revenu** ~ | taxable (assessable) income (revenue) || steuerbares (steuerpflichtiges) Einkommen *n* | **valeur** ~ | taxable (assessable) value || Steuerwert *m;* steuerbarer Wert; Veranlagungswert | ~ **à la valeur** | taxable on value || nach dem Wert zu besteuern (zu versteuern).
**imposable** *adj* Ⓑ [soumis à la taxe communale] | ratable; rateable || umlagenpflichtig; abgabenpflichtig | **valeur** ~ | rateable value || umlagenpflichtiger Wert *m* | **pas** ~ | rate-free || umlagenfrei; nicht umlagenpflichtig; von der Umlagenpflicht befreit.
**imposé** *m* Ⓐ [contribuable] | taxpayer || Steuerpflichtiger *m;* Besteuerter *m;* Steuerzahler *m* | **les plus** ~ **s** | the people who pay the highest taxes || die Höchstbesteuerten *mpl*.
**imposé** *m* Ⓑ | ratepayer || Umlagenpflichtiger *m;* Umlagenzahler *m*.
**imposé** *adj* Ⓐ [ordonné] | ~ **par le juge;** ~ **d'office** | ordered by the judge || gerichtlich (von Amts wegen) auferlegt | **prix** ~ **par ...** | price fixed (laid down) by ... || durch ... festgesetzter Preis | **tâche** ~ **e** | prescribed task || zugewiesene Aufgabe.
**imposé** *adj* Ⓑ [frappé de l'impôt] | taxed || besteuert | **fortement** ~ | heavily (highly) taxed || hoch besteuert.
**imposé** *adj* Ⓒ [après déduction d'impôt] | tax-paid || versteuert | **réserve** ~ **e** | taxed reserve || versteuerte Reserve *f*.
**imposer** *v* Ⓐ | to impose || auferlegen | ~ **une charge à q.** | to lay a charge on sb. || jdm. eine Verpflichtung auferlegen | ~ **des conditions à q.** | to impose conditions (terms) on (upon) sb. || jdm. Bedingungen auferlegen | ~ **des droits** | to impose duties || Gebühren auferlegen | ~ **des droits sur qch.** | to put duties on sth.; to tax sth. || etw. mit Gebühren belegen; etw. gebührenpflichtig machen | ~ **sa manière de voir à q.** | to impose one's point on sb. || jdm. seinen Standpunkt (seine Ansicht) aufdrängen | ~ **son opinion à q.** | to thrust one's opinion on sb. || jdm. seine Ansicht (seine Meinung) aufzwingen | ~ **une règle** | to lay down a rule || eine Regel festlegen | ~ **le respect** | to command respect || Respekt (Achtung) fordern | ~ **des restrictions** | to impose restrictions || Beschränkungen auferlegen | ~ **silence (le silence) à q.** | to impose (to enjoin) silence on sb. || jdm. Stillschweigen (Schweigen) auferlegen | **s'** ~ **de faire qch.** | to make it one's duty to do sth. || sich zur Pflicht machen, etw. zu tun.
**imposer** *v* Ⓑ [frapper d'impôt] | ~ **q.** | to tax sb. || jdn. besteuern; jdn. mit einer Steuer (mit Steuern) belegen; jdn. zu einer Steuer heranziehen | ~ **qch.** | to tax sth.; to make sth. taxable; to subject sth. to a tax (to taxation); to impose (to lay) a tax on sth. || etw. besteuern; etw. mit Steuern (mit einer Steuer) (mit Abgaben) belegen; etw. einer Besteuerung unterwerfen | **pouvoir d'** ~ | power (right) to levy taxes || Besteuerungsrecht *n* | ~ **les revenus à la source** | to tax revenue (income) at the source || Einkünfte *fpl* (Einkommen *n*) an der Quelle besteuern (erfassen).
**imposer** *v* Ⓒ [frapper d'impôts communaux] | ~ **q.** | to rate sb. || jdn. mit einer Umlage belegen; jdn. zu einer Umlage heranziehen | **s'** ~ **soi-même** | to make a self-assessment || sich selbst einschätzen (veranlagen) | ~ **un immeuble** | to levy a rate on a building || ein Gebäude mit einer Umlage belegen | **sous-** ~ **q.** | to underrate sb. || jdn. zu niedrig veranlagen.
**imposer** *v* Ⓓ [se faire accepter] | **s'** ~ | to be indispensable (imperative) (essential) || unerläßlich (unumgänglich notwendig) sein.

**imposer** *v* Ⓔ [tromper] | ~ **à la crédulité de q.** | to exploit (to play on) sb.'s credulity || jds. Leichtgläubigkeit *f* ausnützen (mißbrauchen) | ~ **à q.; en ~ à q.** | to impose on (upon) sb.; to deceive sb. || jdn. täuschen; jdn. hintergehen.
**imposition** *f* Ⓐ [action d'imposer] | imposing || Auferlegung *f* | ~ **de conditions** | imposition of terms (of conditions) || Auferlegung von Bedingungen.
**imposition** *f* Ⓑ [levée] | imposition; levy || Erhebung *f* | ~ **d'une contribution** | levy of a tax || Erhebung einer Steuer | ~ **de contributions** | levy (levying) of taxes; taxation || Erhebung von Steuern; Steuererhebung; Besteuerung *f* | **frauder l' ~** | to defraud the tax || Steuer hinterziehen.
**imposition** *f* Ⓒ [taxation; cotisation] | taxation; assessment || Besteuerung *f*; Veranlagung *f* | **année de l' ~** | year of assessment || Veranlagungsjahr *n* | **avis d' ~** | notice of assessment; tax assessment || Veranlagungsbescheid *m*; Steuerbescheid | **base d' ~ (de l' ~)** | basis for taxation (for the assessment) || Steuergrundlage *f*; Besteuerungsgrundlage | **base de calcul de l' ~** | basis for the calculation of the tax || Steuerberechnungsgrundlage *f* | **franchise d' ~** | exemption from taxes (from taxation); tax exemption || Steuerbefreiung *f*; Steuerfreiheit *f* | ~ **d'office** | arbitrary assessment || Veranlagung *f* von Amts wegen (auf Grund von Schätzung) | **période de l' ~** | tax (taxation) (assessment) period; period of assessment || Veranlagungszeitraum *m*; Steuerabschnitt *m*; Steuerperiode *f* | ~ **sur le revenu** | taxation on income (on revenue); income taxation || Besteuerung des Einkommens; Einkommensbesteuerung.
★ ~ **cumulative** | multiple taxation || Mehrfachbesteuerung *f* | **double ~** | double taxation || Doppelbesteuerung *f* | **convention sur la double ~** | double taxation convention || Doppelbesteuerungsabkommen *n* | ~ **supplémentaire** | additional assessment || zusätzliche Veranlagung *f*; Nachveranlagung; Zusatzveranlagung.
**impositions** *fpl* Ⓐ [impôts] | taxes; duties || Steuern *fpl*; Abgaben *fpl* | ~ **intérieures** | internal charges || inländische Abgaben | ~ **publiques** | rates and taxes || öffentliche Abgaben | **payer ses ~** | to pay one's taxes || seine Steuern bezahlen.
**impositions** *fpl* Ⓑ [impôts locaux] | rates || Umlagen *fpl*.
**imposteur** *m* | impostor || Betrüger *m*; Schwindler *m*.
**imposture** *f* | imposture; deception; trickery || Betrug *m*; Schwindel *m*; Hintergehung *f*; Täuschung *f*.
**impôt** *m* | tax; duty; taxation || Steuer *f*; Abgabe *f* | **abaissement d' ~ ; allégement (diminution) des ~ s** | lowering of the taxes; reduction in taxation || Herabsetzung *f* (Senkung *f*) der Steuern (der Besteuerung); Steuersenkung *f* | ~ **sur l'accroissement (sur l'accroissement de valeur)** | increment duty (tax) || Zuwachssteuer; Wertzuwachssteuer | **administration des ~ s** | fiscal administration; administration of taxes; tax (taxation) (fiscal) authority || Steuerverwaltung *f*; Finanzverwaltung *f* | ~ **sur l'alcool; ~ sur les alcools** | tax on spirits; duty on alcoholic beverages || Branntweinsteuer | **allégement des ~ s** | reduction in taxation || Herabsetzung *f* (Verminderung *f*) der Steuern (der Besteuerung) | **assiette (base) de l' ~** | basis (rate) of the tax (of taxation) || Steuergrundlage *f*; Besteuerungsgrundlage; Steuerfuß *m* | **augmentations d' ~ s** | tax increases; increased (higher) taxes || Steuererhöhungen *fpl*; erhöhte (höhere) Steuern.
★ ~ **de base** | basic tax || Grundsteuer; Basissteuer | ~ **sur les bâtiments** | tax on buildings || Gebäudesteuer | ~ **sur les bénéfices** | profits tax || Gewinnsteuer | ~ **sur les bénéfices de guerre** | war profits tax || Kriegsgewinnsteuer | ~ **sur les bénéfices industriels et commerciaux** | trade tax || Gewerbesteuer | ~ **sur la bière** | beer tax (duty) || Biersteuer | ~ **sur le capital; ~ sur les capitaux** ① | capital tax; tax on capital || Kapitalsteuer; Vermögenssteuer auf Kapitalvermögen | ~ **sur le capital; ~ sur les capitaux** ② | capital levy || Vermögensabgabe *f* | ~ **de capitation** | poll tax; personal (single) tax || Kopfsteuer | **cédule d' ~ s** | tax bracket (schedule); schedule || Steuerklasse *f* | ~ **sur les charbons** | coal tax || Kohlensteuer | ~ **sur le chiffre d'affaires** | turnover (sales) tax; tax on turnover || Umsatzsteuer; Warenumsatzsteuer | **collecteur d' ~ s** | collector of taxes; tax collector (gatherer) || Steuereinnehmer *m* | ~ **de (sur la) consommation** | tax on consumption (on articles of consumption); excise duty || Verbrauchssteuer; Konsumsteuer; Akzise *f* | ~ **s et contributions** | rates and taxes; taxes and dues || Steuern und Umlagen (und Abgaben); öffentliche Abgaben *fpl* (Lasten *fpl*) | ~ **sur les coupons** | coupon tax || Couponsteuer | ~ **de la défense nationale** | national defense tax || nationale Wehrsteuer.
★ **déclaration d' ~** | tax return || Steuererklärung *f* | **déclaration d' ~ sur le revenu** | income tax return (declaration); return of [one's] income || Einkommensteuererklärung | **déduction d' ~** | tax deduction; deduction of tax || Steuerabzug *m* | **après déduction d' ~** | tax-paid || versteuert; nach Bezahlung der Steuer(n) | **sous déduction d' ~** | less tax(es); tax deducted || unter (nach) Abzug der Steuer(n); abzüglich Steuer | **diminution de l' ~** | reduction of the tax; tax reduction || Steuerermäßigung | ~ **sur les dividendes** | coupon (dividend) tax || Dividendensteuer; Couponsteuer | ~ **d'Etat** | state tax || Staatssteuer.
★ **évasion (fraude) d' ~** | evasion of tax; tax fraud (evasion) || Steuerhinterziehung; Steuerbetrug *m* | **exemption de l' ~ (des ~ s)** | exemption from taxes (from taxation); tax exemption || Steuerfreiheit *f*; Steuerbefreiung *f* | **exonérations d' ~** | tax exemptions (privileges) || Steuererleichterungen *fpl* | **le fait générateur de l' ~** | the fact which creates the tax liability || die die Steuerpflicht begründende Tatsache | ~ **sur la fortune** ① | wealth

**impôt** *m, suite*
(property) tax ‖ Vermögenssteuer | **~ sur la fortune** ② | taxation of property ‖ Vermögensbesteuerung *f* | **~ sur l'accroissement de fortune;** ~ **sur la fortune acquise** | capital gains tax ‖ Vermögenszuwachssteuer | ~ **de guerre** | war tax ‖ Kriegssteuer | **levée des ~ s** | raising (levy) of taxes; taxation ‖ Erhebung *f* von Steuern; Steuererhebung; Besteuerung *f* | ~ **sur les lots** | lottery tax ‖ Lotteriesteuer | ~ **sur les loyers** | tax on rents ‖ Mietssteuer; Hauszinssteuer | ~ **sur le luxe** | luxury tax ‖ Luxussteuer | ~ **sur les mines** | mining tax ‖ Bergwerksabgabe *f*.

★ **montant de l' ~** | amount of the tax; tax amount ‖ Betrag *m* der Steuer; Steuerbetrag | ~ **de mutation** | tax (duty) on transfers of real estate property (on transfer of title); transfer (conveyance) duty ‖ Übertragungssteuer; Handänderungssteuer [S] | ~ **sur les opérations de bourse** | turnover tax on stock exchange dealings; stock exchange turnover tax ‖ Börsenumsatzsteuer; Steuer auf die Börsenumsätze | ~ **des patentes;** ~ **sur les professions** | trade tax ‖ Gewerbesteuer | **paiement d' ~ s** | payment of taxes; tax payment ‖ Steuerzahlung *f* | ~ **sur les pensions** | income tax on pensions ‖ Steuer auf Pensionszahlungen (Pensionsbezüge) | **perceptibilité d'un ~** | possibility of collecting a tax ‖ Beitreibbarkeit *f* einer Steuer | **perception de l' ~ (des ~ s)** | collection (levy) of a tax (of taxes) ‖ Steuererhebung *f*; Steuereinhebung *f* | ~ **sur la plus-value foncière** | betterment tax; tax on improvement (betterment) of real estate ‖ Wertzuwachssteuer auf Grundbesitz | **poids des ~ s** | tax burden; burden of taxation ‖ Steuerlast *f*; steuerliche Belastung *f* | ~ **sur les professions ambulantes** | tax on itinerant trades ‖ Wandergewerbesteuer | **provision pour ~ s** | reserve (provision) for taxes; tax reserve ‖ Steuerrücklage *f*; Rückstellung *f* für Steuern | **quittance d' ~ s** | receipt for taxes; tax receipt ‖ Steuerquittung *f*.

★ **recouvrement des ~ s** | collection of taxes; tax collection ‖ Steuerbeitreibung *f*; Beitreibung (Betreibung [S]) von Steuern | ~ **de redressement** | compensatory (compensation) tax ‖ Ausgleichssteuer; Ausgleichsabgabe *f* | **réduction d' ~** | tax reduction; reduction of taxe(s) ‖ Steuerermäßigung *f*; Steuernachlaß *m* | ~ **sur les réjouissances** | entertainment tax ‖ Lustbarkeitssteuer; Vergnügungssteuer | **remboursement (restitution) de l' ~** | refund of the tax; tax refund ‖ Rückerstattung *f* der Steuer; Steuerrückerstattung | **remise de l' ~** | remission of the tax ‖ Erlaß *m* der Steuer; Steuererlaß | **rendement des ~ s; recettes provenant d' ~ s** | tax receipts (revenue); revenue from taxation ‖ Steueraufkommen *n*; Steuerertrag *m*; Steuereinnahme *f*; steuerliche Einkünfte.

★ ~ **sur la rente;** ~ **sur les rentes** | tax on interest (on the dividends) from government bonds ‖ Steuer auf die Zinsen aus Staatspapieren | ~ **sur les rentes viagères** | income tax on life annuities ‖ Einkommensteuer auf Leibrentenbezüge | ~ **de répartition** | rate ‖ Umlage *f* | **répartition des ~ s** | distribution of taxation ‖ Verteilung *f* der Steuerlast (der steuerlichen Belastung); Steuerverteilung *f* | **ressources d' ~** | tax (fiscal) resources ‖ Steuerquellen *fpl*; steuerliche (fiskalische) Einnahmequellen | ~ **de rétorsion** | retaliatory tax ‖ Vergeltungssteuer.

★ ~ **sur (sur le) revenu** | income tax; tax on income (on revenue) ‖ Einkommensteuer | **barême de l' ~ sur le revenu** | income tax schedule ‖ Einkommensteuertabelle *f* | ~ **sur le revenu des valeurs immobilières** | tax on buildings (on rents); rent tax ‖ Gebäudeertragssteuer; Hauszinssteuer; Mietzinssteuer | **déclaration d' ~ sur le revenu** | income tax return (declaration); return of one's income ‖ Einkommensteuererklärung *f*.

★ ~ **sur les salaires (traitements)** | salary tax; income tax on wages ‖ Lohnsteuer; Einkommensteuer von Löhnen (von Gehältern) | ~ **des (sur les) sociétés** | corporation tax ‖ Körperschaftssteuer | **source d' ~** | source of the tax ‖ Steuerquelle *f* | ~ **prélevé à la source** | withholding tax ‖ Quellensteuer; Verrechnungssteuer [S] | ~ **sur les successions** | death (estate) duty; inheritance (estate) tax ‖ Erbschaftssteuer; Nachlaßsteuer | **supplément aux ~ s** | additional (supplementary) tax (duty); supertax; surtax ‖ Steuerzuschlag *m*; Zuschlagssteuer *f* | **système d' ~** | tax (fiscal) system; system of taxation ‖ Steuersystem *n*; Besteuerungssystem | ~ **sur le tabac** | tobacco tax ‖ Tabaksteuer.

★ **taux d' ~ (de l' ~ )** | rate of assessment; tax rate ‖ Steuersatz *m*; Veranlagungssatz | **taux de l' ~ sur le revenu** | rate of the income tax; income tax rate ‖ Einkommensteuersatz *m* | **taxes et ~ s** | taxes and dues; rates and taxes ‖ Steuern *fpl* und Abgaben *fpl* | ~ **du timbre** | stamp duty (tax) (fee) ‖ Stempelsteuer; Stempelabgabe *f* | ~ **sur les transports** | tax (duty) on transportation (on transports) ‖ Beförderungssteuer; Transportsteuer | ~ **sur la valeur boursière** | tax (taxation) on the stock exchange value ‖ Kurswertbesteuerung *f* | ~ **sur la valeur foncière** | levy on real estate property ‖ Grundwertabgabe *f*; Grundwertbesteuerung *f* | ~ **sur les vins** | duty on wine ‖ Weinsteuer | ~ **sur les vins mousseux** | duty on sparkling wines ‖ Schaumweinsteuer; Sektsteuer.

★ ~ **additionnel;** ~ **complémentaire;** ~ **supplémentaire** | additional (supplementary) (special) tax (duty); surtax; supertax ‖ Steuerzuschlag *m*; Zuschlagsteuer *f*; Sondersteuer *f* | ~ **anticipé** | withholding tax ‖ durch Einbehaltung erhobene Steuer; Verrechnungssteuer [S] | **être assujetti à l' ~** | to be taxable; to be subject to taxation ‖ steuerpflichtig sein; der Steuerpflicht unterliegen | ~ **cantonal** | cantonal tax ‖ Kantonssteuer | ~ **cédulaire** ① | scheduled tax; tax which is levied by assessment ‖ veranlagte Steuer; durch Veranlagung (im Veranlagungsweg) erhobene Steuer |

~ cédulaire ②; ~ cédulaire sur le revenu | assessed income tax; tax on income (on revenue) || veranlagte Einkommensteuer | ~ s communaux | rates; local (borough) (municipal) rates; local taxes || Gemeindesteuern *fpl*; Gemeindeumlagen *fpl*; städtische Steuern.

★ ~ dégressif | degressive tax || nach unten gestaffelte (degressive) Steuer | ~ différé | deferred tax || gestundete Steuer | ~ différentiel; ~ discriminatoire | discriminating (discriminatory) tax || unterschiedliche Besteuerung *f* | ~ direct | direct (assessed) tax || direkte (veranlagte) Steuer | ~ éludé | defrauded tax || hinterzogene Steuer | exempt d' ~ (d' ~ s); exonéré de l' ~ | tax-exempt; exempt (free) from taxation; tax-free; free of tax || steuerbefreit; steuerfrei; nicht der Steuer (der Besteuerung) unterliegend | ~ fédéral | federal tax || Bundessteuer | ~ foncier | land (property) tax; tax on landed (real estate) property || Grundsteuer | frappé de l' ~ | taxed | besteuert || ~ global | lump-sum tax || Pauschalsteuer | ~ indirect | indirect tax; excise duty || indirekte Steuer; Verbrauchssteuer | lourd ~ | heavy tax || hohe (drückende) Steuer.

★ net d' ~ (d' ~ s) ①; net (franc) de tous ~ s | free of tax (of all taxes); taxfree || frei von Steuerabzügen; ohne Abzug von (für) Steuern; steuerfrei; ohne Steuerabzug | net d' ~ (d' ~ s) ② | after tax; after payment of the tax (of taxes); tax-paid || nach Abzug der Steuer(n); versteuert | net d' ~ sur le revenu | free of income tax || einkommensteuerfrei | net de tous ~ s présents et futurs | free of present and future taxes || frei von allen gegenwärtigen und zukünftigen Steuern | ~ personnel | personal tax || Personalsteuer; Kopfsteuer | ~ professionnel | trade tax || Gewerbesteuer | ~ progressif | progressive (graduated) tax || gestaffelte Steuer; Staffelsteuer | être redevable de (assujetti à) l' ~ ; être taxé (frappé) de l' ~ ; être soumis à l' ~ | to be taxable (assessable) (subject to taxation) (liable to pay taxes) || steuerpflichtig sein; der Steuerpflicht unterliegen | ~ unique | single (personal) tax; poll tax || Einheitssteuer; Kopfsteuer.

★ augmenter les ~ s | to raise (to increase) the taxes || die Steuern erhöhen | compromettre l' ~ | to prejudice the tax || die Steuer gefährden | asseoir (mettre) un ~ sur qch.; frapper qch. d'un ~ | to lay (to levy) a tax on sth.; to tax sth. || auf etw. eine Steuer legen; etw. mit einer Steuer (mit Steuern) belegen; etw. besteuern | établir (fixer) un ~ | to assess a tax || eine Steuer festsetzen | payer l' ~ (des ~ s) (ses ~ s) | to pay taxes (one's taxes) || Steuern (seine Steuern) zahlen (bezahlen) | payer ... d' ~ s | to pay ... in taxes || ... an Steuern zahlen | percevoir des ~ s | to levy (to raise) taxes || Steuern erheben | recouvrer des ~ s | to collect taxes || Steuern einziehen | réduire un ~ | to reduce a tax || eine Steuer herabsetzen (senken) | rejeter l' ~ | to shift the burden of the tax || die Steuer abwälzen | répartir des ~ s | to assess taxes || Steuern veranlagen.

**impôts** *mpl* | taxation || Besteuerung *f*.
**impraticabilité** *f* | impracticability; impracticableness; unpracticalness || Undurchführbarkeit *f*; Unausführbarkeit *f*; Untunlichkeit *f*.
**impraticable** *adj* | impracticable; unfeasable; unpractical; unworkable || undurchführbar; unausführbar; untunlich.
**imprescriptibilité** *f* Ⓐ | imprescribility || Unersitzbarkeit *f*.
**imprescriptibilité** *f* Ⓑ | non-applicability of statutory limitation (of the statute of limitations) || Unverjährbarkeit *f*.
**imprescriptible** *adj* Ⓐ | droits ~ s | imprescriptible rights; rights which cannot be lost or annulled by reason of prescription or the passage of time || unverjährbare (unersitzbare) Rechte.
**imprescriptible** *adj* Ⓑ | imprescriptible; not subject to prescription (to the statute of limitations) || unverjährbar; nicht verjährbar; der Verjährung nicht unterworfen.
**impression** *f* Ⓐ | impression || Eindruck *m* | ~ d'ensemble | overall impression || Gesamteindruck.
**impression** *f* Ⓑ [action d'imprimer] | print; printing || Druck *m*; Drucken *n* | ~ de faux billets de banque | printing of counterfeit (bogus) money || Druck (Drucken) von Falschgeld | droit d' ~ réservé | copyright reserved || Nachdruck *m* verboten | faute d' ~ | misprint; printer's (press) error; typographical error || Druckfehler *m* | frais d' ~ | cost of printing; printing expenses (charges) (cost *pl*) || Druckkosten *pl*; Drucklegungskosten | livre à l' ~ | book in the press (in the print) || im Druck (beim Druck) befindliches Buch | papier d' ~ | printing paper || Druckpapier *n* | à temps pour l' ~ | in time for (for the) press || rechtzeitig für Drucklegung *f* | ~ de titres (de valeurs) | printing of securities; security printing || Wertpapierdruck *m*; Druck von Wertschriften.

★ être à l' ~ | to be printing (in print) || im Druck sein; sich im Druck befinden | livrer qch. à l' ~ | to have sth. printed; to send sth. to the press || etw. drucken lassen; etw. zum Druck geben.

**impression** *f* Ⓒ [empreinte] | impression || Abdruck *m* | ~ d'un cachet; ~ d'un sceau | impression of a seal || Abdruck (Beisetzung *f*) eines Siegels.
**impression** *f* Ⓓ [édition imprimée] | ~ d'un livre | impression (edition) of a book || Auflage *f* eines Buches | ré ~ | reprint || Neuauflage *f*; Neudruck *m*.
**impression** *f* Ⓔ [frappe] | striking [of coins] || Prägung *f* [von Münzen].
**imprévisibilité** *f* | unforeseeableness || Unvorhersehbarkeit *f*.
**imprévisible** *adj* | unforeseeable || unvorhersehbar.
**imprévision** *f* | lack of foresight || Mangel *m* an Voraussicht.
**imprévoyable** *adj* | unforeseeable; not to be foreseen || unvorhersehbar; nicht vorherzusehen.
**imprévoyance** *f* Ⓐ [manque de prévoyance] | lack of foresight (of providence); improvidence || man-

**imprévoyance** *f* Ⓐ *suite*
gelnde (Mangel *m* an) Voraussicht; mangelnder Weitblick *m*.
**imprévoyance** *f* Ⓑ [manque de prudence] | lack of prudence; imprudence || mangelnde (Mangel *m* an) Vorsicht.
**imprévoyant** *adj* Ⓐ | lacking foresight; improvident || kurzsichtig; ohne Weitblick.
**imprévoyant** *adj* Ⓑ [imprudent] | imprudent || unvorsichtig.
**imprévu** *m* | unforeseen event || unvorhergesehenes Ereignis *n;* unvorhergesehener Fall *m* | **en cas d'** ~ | in case of a contingency; should a contingency arise || falls unvorhergesehene Umstände eintreten sollten | **tenir compte de l'** ~ | to allow for contingencies || unvorhergesehene Umstände in Rechnung ziehen | **parer à l'** ~ | to provide against contingencies || unvorhergesehenen Fällen vorbeugen | **sauf** ~ **; à moins d'** ~ | unless some unforeseen difficulties arise || sofern nicht unerwartete Schwierigkeiten auftreten.
**imprévu** *adj* | unforeseen || unvorhergesehen | **évènement** ~ | unexpected event; occurrence || unvorhergesehenes Ereignis *n*.
**imprévus** *mpl* | contingencies; unforeseen expenses || unvorhergesehene Ausgaben *fpl* | **réserve pour** ~ **s** | contingency reserve; reserve for contingencies (for contingent liabilities) || Rücklage für Eventualverpflichtungen (Eventualverbindlichkeiten); Rückstellung für ungewisse (unvorhergesehene) Verpflichtungen.
**imprimable** *adj* Ⓐ [qui peut être imprimé] | printable; capable of being printed || druckfähig; geeignet, gedruckt zu werden; zum Druck geeignet.
**imprimable** *adj* Ⓑ [qui mérite d'être publié] | worthy to be published; capable of being published || wert (geeignet), veröffentlicht zu werden.
**imprimatur** *m* [permission d'imprimer] | licence (license) to print; imprimatur; printing licence (license) || Druckerlaubnis *f;* Druckgenehmigung *f;* Druckbewilligung *f*.
**imprimé** *m* Ⓐ | printed paper (book) || Druckschrift *f;* Druckwerk *n* | ~ **public** | printed publication || öffentliche Druckschrift | **publié dans un** ~ | published in print || druckschriftlich veröffentlicht.
**imprimé** *m* Ⓑ [formule imprimée] | printed form (blank) || Vordruck *m;* Druckformular *n* | **remplir un** ~ | to fill up a printed form || einen Vordruck (ein Formular) ausfüllen.
**imprimé** *m* Ⓒ | printed matter || Drucksache *f* | ~ **d'affaires** | printed business matter || Geschäftsdrucksache | **service des** ~ **s** | book-post || Drucksachenpost *f* | **tarif des** ~ **s** | printed-paper rate || Drucksachenporto *n*.
**imprimé** *adj* | printed; in print || gedruckt; im Druck erschienen | **clause** ~ **e** | printed clause || gedruckte (vorgedruckte) Klausel *f* (Bedingung *f*) | **copie** ~ **e** | printed copy; print || gedruckte Kopie *f;* Abdruck *m* | **exemplaire** ~ | printed copy || gedrucktes Exemplar *n;* Druckexemplar | **feuille** ~ **e** | print || Druckschrift *f;* Drucksache *f*.
**imprimer** *v* Ⓐ [faire une empreinte] | to imprint; to impress; to stamp | abdrücken | ~ **un cachet** | to stamp (to impress) a seal || ein Siegel abdrücken (beidrücken).
**imprimer** *v* Ⓑ [empreindre sur du papier] | to print || drucken | **défense d'** ~ | inhibition to print || Druckverbot *n* | **permis (permission) d'** ~ | printing licence; license to print || Druckerlaubnis *f;* Druckgenehmigung *f;* Druckbewilligung *f* | **presse à** ~ | printing press || Druckerpresse *f* | **faire** ~ **qch.** | to have sth. printed; to put sth. in print || etw. drukken lassen; etw. in Druck (zum Druck) geben | **se faire** ~ | to appear in print; to be printed || im Druck erscheinen; gedruckt werden.
**imprimerie** *f* Ⓐ | printing office (house); press || Druckerei *f;* Buchdruckerei | **cliché d'** ~ | printer's block || Klischee *n;* Druckklischee | **épreuve d'** ~ | proof sheet; proof || Probeabzug *m;* Probedruck *m;* Probeabdruck *m* | ~ **des journaux officiels** | stationery office; official printing works || Staatsdruckerei [für Amtsblätter, Gesetzblätter etc.] | **presse d'** ~ | printing press || Druckerpresse *f* | ~ **nationale** | state press || Staatsdruckerei.
**imprimerie** *f* Ⓑ [établissement] | printing plant || Druckereibetrieb *m;* Druckanstalt *f*.
—**-librairie** *f* | printing and publishing house (firm); printers *pl* and publishers *pl* || Druckerei (Druck *m*) und Verlag; Verlagsdruckerei.
**imprimeur** *m* | printer || Drucker *m* | **apprenti** ~ | printer's devil || Druckerlehrling *m* | **brevet d'** ~ | printer's license || Konzession *f* (Lizenz *f*) zum Betrieb einer Druckerei.
—**-libraire** *m* | printer and publisher || Drucker *m* und Verleger *m*.
**improductif** *adj* | unproductive; non-productive || uneinträglich; unproduktiv | **argent** ~ **; capital** ~ **; capitaux** ~ **s** | unproductive capital; idle money || totes (unproduktives) Kapital *n*.
**improductivité** *f* | unproductivity; unproductiveness || Unproduktivität *f*.
**improfitable** *adj* | unprofitable; unremunerative || uneinträglich; nicht gewinnbringend.
**impromptu** *adj* | **parler à l'** ~ | to speak unprepared (extempore) || unvorbereitet sprechen.
**impromptu** *adv* | without preparation || ohne Vorbereitung | **discours** ~ | extempore speech || unvorbereitet (aus dem Stegreif) gehaltene Rede *f* | **parler à l'** ~ | to speak extempore; to make an extempore speech || aus dem Stegreif reden; eine Stegreifrede halten.
**impromulgué** *adj* | unpromulgated; not yet promulgated | nicht (noch nicht) bekanntgemacht (veröffentlicht); unveröffentlicht.
**improportionnel** *adj* | out of proportion || unverhältnismäßig.
**impropre** *adj* Ⓐ [inconvenant] | improper; unfit; unsuitable || ungehörig; ungeeignet; untauglich.

**impunément** *adv* | with impunity; unpunished || ungestraft; straflos.
**impuni** *adj* | **rester ~** | to go unpunished || straflos (ungestraft) bleiben.
**impunissable** *adj* | not punishable || nicht strafbar.
**impunité** *f* | impunity || Straflosigkeit *f;* Straffreiheit *f.*
**imputable** *adj* Ⓐ [attribuable] | **être ~ à q.** | to be attributable to sb. || jdm. zur Last fallen | **fait qui n'est pas ~** | fact which is not imputable || Tatsache *f,* welcher nichts entgegengehalten werden kann.
**imputable** *adj* Ⓑ [à la charge] | chargeable; to be charged || anzurechnen; anrechenbar | **frais ~ s** | chargeable expenses || belastbare Kosten.
**imputation** *f* Ⓐ [inculpation] | imputation || Unterstellung *f;* Verdächtigung *f* | **~ s calomnieuses** | slanderous imputations (charges) || verleumderische Unterstellungen *fpl* (Anschuldigungen *fpl* ).
**imputation** *f* Ⓑ [allocation sur un compte] | booking; entry; allocation || Verbuchung *f;* Zurechnung *f;* Anrechnung *f* | **~ en atténuation des dépenses** | off-setting entry; entry showing a reduction of expenditure || Gutschrift *f* für Ausgaben | **~ au budget** | charging to the budget || Verbuchung (Belastung) im Haushaltsplan | **~ des coûts** | allocation (booking) of costs || Belastung mit den (Verbuchung der) Kosten | **~ des dépenses** | charging up (booking) of expenditure || Verbuchung der Ausgaben | **~ des paiements** | allocation (charging) of payments || Verbuchung (Anrechnung) von Zahlungen | **~ en paiement(s)** | charging (booking) (entry) as a payment || Verbuchung als Zahlung | **~ en recettes** | booking (entry) as revenue (as a revenue item) || Verbuchung als Einnahme (als Einnahmeposten).
**imputation** *f* Ⓒ [application] | taking into account || Anrechnung *f* | **~ de la détention préventive** | making allowance for the period passed in custody while awaiting trial || Anrechnung der Untersuchungshaft | **~ d'un paiement à (sur) une dette** | application (appropriation) of a payment to a debt || Anrechnung einer Zahlung auf eine Schuld | **faire ~ de qch.** | to take sth. into account; to charge sth. || etw. zur (in) Anrechnung bringen; etw. anrechnen | **en ~ sur...** | by taking [sth.] into account against... || unter Anrechnung auf....
**imputer** *v* Ⓐ [attribuer] | to ascribe; to attribute || zuschreiben | **la faute de qch. à q.** | to lay the blame for sth. at sb.'s door || jdm. die Schuld an (für) etw. zuschreiben.
**imputer** *v* Ⓑ [faire entrer en compte] | to charge || anrechnen | **~ qch. sur qch.** | to charge sth. to sth.; to deduct sth. from sth. || etw. auf etw. anrechnen; etw. von etw. abrechnen | **~ la détention préventive** | to make allowance for the time already served while awaiting trial || die Untersuchungshaft anrechnen | **~ les frais de qch. à (sur) un compte** | to charge the cost (the expenses) of sth. to an account || die Kosten von (für) etw. einem Konto belasten.

**inabrogé** *adj* | unrepealed || nicht aufgehoben; nicht außer Kraft gesetzt.
**inabrogeable** *adj* | **loi ~** | unrepealable law; law which cannot be repealed || Gesetz *n,* welches nicht aufgehoben (außer Kraft gesetzt) werden kann.
**inacceptable** *adj* | unacceptable || unannehmbar; nicht annehmbar.
**inacceptation** *f* | non-acceptance || Nichtannahme *f.*
**inaccepté** *adj* | unaccepted || unangenommen; nicht angenommen.
**inaccommodable** *adj* | unadjustable || unausgleichbar; nicht beizulegen.
**inaccompli** *adj* | unaccomplished; unfinished || unvollendet; nicht erfüllt.
**inaccomplissement** *m* | non-fulfilment || Nichterfüllung *f.*
**inaccordable** *adj* | inadmissible || nicht gewährbar.
**inacquérable** *adj* | not to be acquired || nicht zu erwerben.
**inacquittable** *adj* | not dischargeable || untilgbar.
**inacquitté** *adj* Ⓐ [impayé] | undischarged || unbezahlt; unerledigt | **dette ~ e** | undischarged (unpaid) debt || unbezahlte Schuld *f.*
**inacquitté** *adj* Ⓑ [sans quittance] | **mémoire ~** | unreceipted bill || unquittierte Rechnung *f.*
**inactif** *adj* Ⓐ [improductif] | inactive || untätig | **fonds ~ s** | idle money (capital) || totes Kapital *n.*
**inactif** *adj* Ⓑ [sans activité] | not in action || außer (nicht in) Tätigkeit *f.*
**inactif** *adj* Ⓒ [languissant] | dull; flat || flau; lustlos.
**inaction** *f* Ⓐ; **inactivité** *f* Ⓐ [absence d'action] | inaction || Untätigkeit *f* | **réduit à l' ~** | reduced to inaction || zur Untätigkeit gezwungen.
**inaction** *f* Ⓑ; **inactivité** *f* Ⓑ [marasme] | dullness; slackness; stagnation || Geschäftslosigkeit *f;* Geschäftsstockung *f.*
**inadmissibilité** *f* | inadmissibility || Unzulässigkeit *f.*
**inadmissible** *adj* | inadmissible; not permissible; prohibited || unzulässig; unstatthaft; unerlaubt | **la cause est ~** | the case does not lie || der Fall ist nicht zugelassen.
**inadmission** *f* | non-admission; refusal of admission || Nichtzulassung *f;* Verweigerung *f* der Zulassung.
**inadvertance** *f* Ⓐ | inadvertance; inadvertency; negligence || Unachtsamkeit; Nachlässigkeit | **par ~** | inadvertently; by (through) inadvertence; through carelessness; carelessly; negligently || unachtsamerweise; aus Unachtsamkeit; nachlässigerweise; aus Nachlässigkeit.
**inadvertance** *f* Ⓑ [oubli; mégarde] | **par ~** | by oversight || aus Versehen; versehentlich.
**inajournable** *adj* | not to be postponed || nicht aufschiebbar.
**inaliénabilité** *f* Ⓐ | inalienability || Unveräußerlichkeit *f.*
**inaliénabilité** *f* Ⓑ [incessibilité] | unassignability || Unübertragbarkeit *f.*
**inaliénable** *adj* Ⓐ | **bien ~ ; immeuble ~** | entailed

**inaliénable** *adj* Ⓐ *suite*
property (estate) ‖ unveräußerliches Vermögen *n* (Erbe *n*); unveräußerlicher Grundbesitz *m* | **droit** ~ | inalienable right ‖ unveräußerliches Recht *n*.

**inaliénable** *adj* Ⓑ [incessible] | not transferable; not assignable; untransferable; unassignable; not to be transferred ‖ nicht übertragbar; nicht abtretbar; unübertragbar; unabtretbar.

**inaliénablement** *adv* | inalienably ‖ in unveräußerlicher Weise.

**inaltérabilité** *f* | unalterableness ‖ Unveränderlichkeit *f*; Unabänderlichkeit *f*.

**inaltérable** *adj* | unalterable ‖ unveränderlich; unabänderlich.

**inamical** *adj* | **acte** ~ | unfriendly act ‖ unfreundliche Handlung *f*; unfreundlicher Akt *m*.

**inamovibilité** *f* | irremovability; permanence of office ‖ Unabsetzbarkeit *f*; Unwiderruflichkeit *f*.

**inamovible** *adj* | irremovable; appointed for life ‖ unabsetzbar; unwiderruflich; auf Lebenszeit.

**inanimé** *adj* | **marché** ~ | dull market ‖ lustlose Börse *f*.

**inaperçu** *adj* | unnoticed ‖ unbemerkt | **passer** ~ | to pass unnoticed (undetected) ‖ unbemerkt durchgehen; unentdeckt bleiben.

**inapplicabilité** *f* | inapplicability ‖ Unanwendbarkeit *f*.

**inapplicable** *adj* | inapplicable; not applicable ‖ unanwendbar; nicht anwendbar.

**inappliqué** *adj* | unapplied ‖ unangewandt.

**inappréciable** *adj* Ⓐ | inappreciable ‖ unmerklich.

**inappréciable** *adj* Ⓑ [inestimable] | inestimable ‖ unschätzbar.

**inapte** *adj* | unfit; unsuited ‖ ungeeignet; unpassend.

**inaptitude** *f* | unfitness; inaptitude ‖ Ungeeignetheit *f*.

**inassermenté** *f* | unsworn ‖ unvereidigt; unbeeidigt.

**inassorti** *adj* | ill-assorted ‖ schlecht zusammenpassend.

**inattaquable** *adj* Ⓐ | unassailable ‖ unangreifbar.

**inattaquable** *adj* Ⓑ [incontestable] | incontestable; unquestionable; indisputable ‖ unbestreitbar; unanfechtbar.

**inattesté** *adj* | unattested ‖ unbezeugt.

**inaugural** *adj* | inaugural ‖ Antritts...; Einweihungs... | **discours** ~ ① | opening speech ‖ Eröffnungsansprache *f* | **discours** ~ ② | inaugural address ‖ Antrittsrede *f* | **dissertation** ~ **e** | thesis ‖ Inauguraldissertation *f* | **séance** ~ **e** | opening session ‖ Eröffnungssitzung *f*.

**inauguration** *f* | inauguration ‖ Einweihung *f*; Eröffnung *f* | **discours d'** ~ | inaugural address ‖ Antrittsrede *f* | **faire l'** ~ **de qch.** | to inaugurate sth. ‖ etw. eröffnen; etw. einweihen.

**inaugurer** *v* Ⓐ [ouvrir] | to open ‖ eröffnen | ~ **un monument** | to inaugurate a monument ‖ ein Denkmal einweihen.

**inaugurer** *v* Ⓑ [marquer le début] | ~ **une ère nouvelle** | to inaugurate a new ere (epoch) ‖ eine neue Ära (Epoche) einleiten.

**inauthentique** *adj* | unauthentic; not authentic ‖ nicht authentisch; unbestätigt.

**inautorisé** *adj* | unauthorized; without authority ‖ nicht ermächtigt; nicht autorisiert; ohne Ermächtigung | **tirage** ~ | unauthorized (counterfeit) reprint ‖ unberechtigter (nicht autorisierter) Nachdruck *m*.

**inaverti** *adj* Ⓐ | unwarned; uninformed ‖ unbenachrichtigt.

**inaverti** *adj* Ⓑ [inexpérimenté] | inexperienced ‖ unerfahren.

**inavoué** *adj* | unavowed; unconfessed ‖ uneingestanden.

**incalculable** *adj* | incalculable ‖ unberechenbar.

**incapable** *m* | **les** ~ **s** | the unemployable *pl* ‖ die Arbeitsunfähigen *mpl*.

**incapable** *adj* Ⓐ | incapable ‖ unfähig; untauglich | ~ **d'ester en justice** | incapable of appearing in court ‖ nicht prozeßfähig | ~ **d'exercer des droits** | incapable of exercising rights ‖ geschäftsunfähig; nicht geschäftsfähig | ~ **de faire qch.** | incapable of doing sth. ‖ außerstande, etw. zu tun | ~ **de prêter serment** | incapacitated from taking an oath ‖ eidesunfähig; zur Eidesleistung unfähig.

★ **prononcer q.** ~ **de faire qch.** | to disqualify (to disable) sb. from doing sth. ‖ jdn. für unfähig erklären, etw. zu tun | **rendre q.** ~ **de faire qch.** | to incapacitate sb. for (from) doing sth. ‖ jdn. zu etw. unfähig machen.

**incapable** *adj* Ⓑ [incompétent] | inefficient; unfit; not capable; unqualified ‖ untüchtig; ungeeignet.

**incapable** *adj* Ⓒ [invalide] | ~ **d'exercer une activité lucrative** | incapacitated from engaging in (unable to engage in) gainful employment ‖ unfähig, eine Erwerbstätigkeit auszuüben.

**incapacité** *f* Ⓐ | incapacity ‖ Unfähigkeit *f*; Untauglichkeit *f* | **en état d'** ~ ; **frappé d'** ~ | incapacitated ‖ geschäftsunfähig | ~ **d'occuper des fonctions publiques** | incapacity to hold a public office ‖ Unfähigkeit zur Bekleidung öffentlicher Ämter | ~ **de prêter serment** | incapacity to take an oath ‖ Eidesunfähigkeit.

★ ~ **légale;** ~ **de contracter** | legal incapacity ‖ Geschäftsunfähigkeit | ~ **de disposer** | incapacity to dispose ‖ mangelnde Verfügungsmacht *f*.

★ **frapper q. d'** ~ | to incapacitate sb. ‖ jdn. entmündigen | ~ **de gérer** | incapacity to manage ‖ Unfähigkeit zur Geschäftsführung.

**incapacité** *f* Ⓑ [incompétence] | inefficiency; incapacity; unfitness ‖ Untüchtigkeit *f*; Ungeeignetheit *f*.

**incapacité** *f* Ⓒ [~ personnelle] | inability ‖ Unvermögen *n*.

**incapacité** *f* Ⓓ [~ de service; ~ de travail] | incapacity for work; disablement; invalidity ‖ Erwerbsunfähigkeit *f*; Dienstunfähigkeit *f*; Arbeitsunfähigkeit *f*; Invalidität *f* | **permanente** | permanent disablement ‖ dauernde Erwerbsunfähigkeit | ~ **temporaire** | temporary disablement ‖ zeitweilige Erwerbsunfähigkeit | ~ **totale** | total

(complete) incapacity || völlige Erwerbsunfähigkeit.

**incarcération** *f* | incarceration; imprisonment || Einkerkerung *f;* Einsperrung *f.*

**incarcéré** *adj* | être ~ | to be in prison (in jail); to be imprisoned || im Gefängnis sein (sitzen).

**incarcérer** *v* | ~ q. | to incarcerate (to imprison) sb.; to put sb. into prison (into jail) || jdn. einkerkern (einsperren) (ins Gefängnis bringen).

**incendiaire** *m* | incendiary || Brandstifter *m* | **crime d'** ~ | arson; incendiarism || Brandstiftung *f.*

**incendie** *m* | fire || Brand *m;* Brandschaden *m* | **assurance contre l'** ~ ; assurance ~ | insurance against loss by fire; fire insurance || Feuerversicherung *f;* Brandversicherung | **bureau (caisse) d'assurance contre l'** ~ | fire (fire insurance) office || Feuer-(Brand-)versicherungsanstalt *f* | **compagnie d'assurance(s) contre l'** ~ | fire insurance company || Feuer-(Brand-)versicherungsgesellschaft *f* | **police d'assurance contre l'** ~ ; **police** ~ | fire (fire insurance) policy | Feuer-(Brand-)versicherungspolice | **prime d'assurance contre l'** ~ ; **prime-** ~ | fire (fire insurance) premium || Feuer-(Brand-)versicherungsprämie *f* | **valeur d'assurance-** ~ | value insured against loss by fire || Feuer-(Brand-)versicherungswert *m* | **danger (risque) d'** ~ | danger (risk) of fire; fire risk || Feuersgefahr *f;* Brandgefahr | ~ **par malveillance;** ~ **volontaire** | arson; incendiarism || [vorsätzliche] Brandstiftung *f* | ~ **de mine** | pit fire | Grubenbrand *m* | **police des** ~ s | fire police || Feuerpolizei *f* | **poste d'** ~ | fire station || Brandwache *f;* Feuerwache | **précautions contre l'** ~ | precautions *pl* against fire | Brandverhütung *f* | **protection contre l'** ~ | protection against fire; fire protection || Feuerschutz *m;* Brandschutz | **le service des** ~ **s** | fire-fighting || das Feuerlöschwesen.
★ **provoquer un** ~ ① | to cause a fire || einen Brand verursachen | **provoquer un** ~ ② | to commit arson || Brandstiftung begehen; brandstiften.

**incendié** *m* | **les** ~ **s** | the sufferers (those who suffered) from the fire || die durch Brand Geschädigten *mpl;* die Brandgeschädigten; die Brandleider *mpl.*

**incendier** *v* Ⓐ [mettre le feu] | ~ qch. | to set sth. on fire; to set fire to sth. || etw. in Brand setzen (stecken).

**incendier** *v* Ⓑ [provoquer un incendie] | to commit arson || Brandstiftung begehen; brandstiften.

**incessibilité** *f* Ⓐ | unassignability || Unübertragbarkeit *f;* Unabtretbarkeit *f.*

**incessibilité** *f* Ⓑ [inaliénabilité] | inalienability || Unveräußerlichkeit *f.*

**incessible** *adj* Ⓐ | not transferable; not assignable; untransferable; unassignable; not to be transferred || nicht übertragbar; nicht abtretbar; unübertragbar; unabtretbar.

**incessible** *adj* Ⓑ [inaliénable] | inalienable || nicht veräußerlich; unveräußerlich.

**inceste** *m* | incest || Blutschande *f;* Inzest *m.*

**incestueusement** *adv* | incestuously || in blutschänderischer Weise; in Blutschande.

**incestueux** *m* | incestuous person || Blutschänder *m.*

**incestueux** *adj* | incestuous || blutschänderisch.

**inchangé** *adj* | unchanged || unverändert.

**inchoatif** *adj* | **acte** ~ ① | preparatory (overt) act || vorbereitende (einleitende) Handlung *f;* Vorbereitungshandlung | **acte** ~ ② | inchoate crime || strafbare (verbrecherische) Vorbereitungshandlung *f.*

**incidemment** *adv* Ⓐ | incidentally; accidentally || gelegentlich; nebensächlich.

**incidemment** *adv* Ⓑ [accessoirement] | **se pourvoir** ~ **en appel** | to file a cross-appeal; to cross-appeal || Anschlußberufung einlegen *f.*

**incidence** *f* Ⓐ | impact; incidence; consequence; effect || Auswirkung *f;* Folge(n) *f (fpl);* Wirkung *f* | **les** ~ **s budgétaires** | the budgetary implications (aspects); the effects on (in) the budget || die Auswirkungen auf den Haushaltplan | **les** ~ **s financières** | the financial consequences || die finanziellen Folgen | **les** ~ **s sur la législation actuelle** | the impact (effect) on current legislation || die Auswirkungen auf die bestehenden Rechtsvorschriften | **avoir une** ~ **directe ou indirecte sur qch.** | to have a direct or indirect bearing on sth. || sich unmittelbar oder mittelbar auf etw. beziehen.

**incidence** *f* Ⓑ | **l'** ~ **d'un impôt** | the incidence of a tax; the final (real) incidence of a tax (of a taxation) || die wirklichen Träger *mpl* einer Steuer (einer steuerlichen Belastung); diejenigen, welche eine Steuer (eine Besteuerung) wirklich trifft.

**incident** *m* Ⓐ [événement] | occurrence; happening; incident || Ereignis *n;* Vorkommnis *n;* Vorfall *m;* Zwischenfall *m* | ~ **de frontière** | frontier incident || Grenzzwischenfall | ~ **maritime** | naval incident || Flottenzwischenfall.

**incident** *m* Ⓑ [exception] | plea || Einwand *m* | **faux** ~ | plea of forgery || Einwand der Fälschung | ~ **juridique** | point of law || Rechtseinwand | ~ **s de procédure;** ~ **s de procès** | procedural points raised to interrupt the proceedings || prozeßhindernde Taktik *f* (Einreden *fpl* ).

**incident** *m* Ⓒ [procédure interlocutoire] | interlocutory proceedings *pl* || Zwischenstreit *m* | **jugement sur l'** ~ | interlocutory judgment (decision) (decree) || Urteil *n* über einen Zwischenstreit | ~ **en révision** | cross-appeal || Anschlußrevision *f.*

**incident** *adj* Ⓐ | **question** ~ **e** | incidental question || Zwischenfrage.

**incident** *adj* Ⓑ | **appel** ~ | cross-appeal || Anschlußberufung *f* | **demande** ~ **e** | interlocutory proceedings *pl* || Zwischenstreit *m;* Zwischenklage *f* | **demande** ~ **e en constatation** | interpleader || Inzidentfeststellungsklage *f* | **demande** ~ **e additionnelle (formée par le demandeur)** | interlocutory proceedings upon appeal || vom Kläger erhobener Zwischenstreit; Inzidentfeststellungsklage | **demande** ~ **e reconventionnelle (formée par le défendeur)** | interlocutory proceedings upon cross-

**incident** *adj* Ⓑ *suite*
appeal || vom Beklagten erhobener Zwischenstreit; Inzidentfeststellungswiderklage | **former une demande ~ e** | to start interlocutory proceedings || einen Zwischenstreit erheben | **jugement ~** | interlocutory judgment (decision) (decree) || Zwischenurteil *n* | **révision ~ e** | cross-appeal || Anschlußrevision *f.*

**incidentaire** *m* | quibbler; pettifogger || jd., der dauernd Einwendungen erhebt; Quertreiber *m.*

**incidentaire** *adj* | quibbling; pettifogging || schikanös.

**incidentel** *adj* | incidental || zufällig; gelegentlich; nebensächlich.

**incidenter** *v* Ⓐ | to raise a point of law (points of law) (legal points) (legal questions) || einen Rechtseinwand erheben; Rechtseinwände vorbringen (erheben).

**incidenter** *v* Ⓑ | to raise a point of procedure || einen Verfahrenseinwand erheben.

**incidenter** *v* Ⓒ [élever de mauvaises difficultés] | to make difficulties; to raise technical questions (points); to quibble || Schwierigkeiten machen; Einwendungen erheben; Nebensachen vorbringen.

**incitation** *f* Ⓐ | inciting; instigation || Anstiftung *f;* Verleitung *f* | **~ à l'abandon** | incitement to desertion || Verleitung zur Desertion | **~ au faux serment** | subornation || Verleitung zum Meineid; Meineidsverleitung.

**incitation** *f* Ⓑ [encouragement] | incentive || Anreiz *m* | **~ financière** | financial incentive || finanzieller Anreiz | **système d' ~ s** | incentive system; system of incentives || Anreizsystem.

**inciter** *v* | to incite; to instigate || anstiften; verleiten | **~ q. au faux serment** | to suborn sb. || jdn. zum Meineid verleiten.

**incliner** *v* Ⓐ [avoir une tendance] | **~ à faire qch.** | to be inclined to do sth. || dazu neigen, etw. zu tun.

**incliner** *v* Ⓑ [soumettre] | **s' ~ devant les arguments de q.** | to yield to sb.'s arguments || jds. Argumentierung nachgeben | **s' ~ devant une décision** | to abide by a decision || sich einer Entscheidung fügen (unterwerfen).

**inclure** *v* Ⓐ [renfermer] | to enclose || beifügen; beilegen.

**inclure** *v* Ⓑ [insérer] | **~ une clause** | to insert a clause || eine Klausel beifügen (einfügen).

**inclus** *adj* | enclosed; included || inliegend; beigeschlossen | **ci- ~** | enclosed (attached) herewith (hereto) || beiliegend; anliegend; in der Anlage (Beilage); anbei.

**incluse** *f* | enclosure; inclosure || Beilage *f;* Anlage *f;* Einlage *f.*

**inclusif** *adj* | inclusive || einschließlich.

**inclusion** *f* Ⓐ | inclusion || Einschließung *f.*

**inclusion** *f* Ⓑ [insertion] | **~ d'une clause dans un contrat** | insertion of a clause in a contract || Einfügung *f* (Einsetzung *f*) einer Klausel in einen Vertrag.

**inclusivement** *adv* | inclusively || einschließlich; inklusive.

**incognito** *m* | **garder l' ~** | to preserve one's incognito || sein Inkognito *n* wahren; inkognito bleiben.

**incognito** *adv* | **voyager ~** | to travel incognito || inkognito reisen.

**incohérence** *f* | incoherence; lack of coherence || Zusammenhanglosigkeit *f;* Mangel *m* an Zusammenhang.

**incohérent** *adj* | incoherent || zusammenhanglos; ohne Zusammenhang.

**incomber** *v* | **~ à q.** | to be incumbent on sb.; to devolve upon sb.; to be (to become) sb.'s responsibility || jdm. obliegen | **le devoir lui incombe** | the duty falls on him || ihm fällt die Pflicht zu; ihm liegt die Pflicht ob | **il m'incombe de faire qch.** | it is incumbent upon me to do sth. || es obliegt mir, etw. zu tun | **la responsabilité incombe à . . .** | the responsibility lies (rests) with (falls upon . . .) || die Verantwortung liegt bei . . . | **c'est un document qui ~ au dossier** | this document is part of (must be placed on) the file || dieses Schriftstück gehört zu den Akten (ist zu den Akten zu nehmen).

**incommerçable** *adj* | not negotiable || nicht begebbar.

**incommoder** *v* | **~ q.** | to inconvenience sb. || jdm. Unannehmlichkeiten bereiten.

**incommutable** *adj* | not transferable || nicht übertragbar.

**incompatibilité** *f* | incompatibility; inconsistency; irreconcilability || Unvereinbarkeit *f;* Gegensätzlichkeit *f* | **~ d'humeur** | incompatibility of temper || Unvereinbarkeit der Temperamente.

**incompatible** *adj* | **~ avec** | incompatible (inconsistent) with || unvereinbar (nicht vereinbar) (nicht zu vereinbaren) mit; nicht in Einklang (nicht in Übereinstimmung) zu bringen mit | **fonctions ~ s** | incompatible duties || unvereinbare Pflichten *fpl* | **intérêts ~ s** | conflicting (incompatible) (clashing) interests; conflict (clash) of interests || widerstreitende (Widerstreit der) Interessen *npl;* Interessenkonflikt *m;* Interessenkollision *f* | **opinions ~ s** | conflicting (incompatible) views || unvereinbare Ansichten *fpl* (Auffassungen *fpl*).

**incompatiblement** *adv* | incompatibly || in nicht zu vereinbarender Weise.

**incompétence** *f* | incompetence; incompetency || Unzuständigkeit *f* | **déclaration d' ~** | declaration of incompetence || Unzuständigkeitserklärung *f* | **déclinatoire (exception) d' ~** | plea of incompetence || Einrede *f* der Unzuständigkeit | **réclamer (plaider) (faire valoir) l' ~** | to plead incompetence; to enter a plea of incompetence || die Unzuständigkeit einwenden (geltend machen); die Einrede der Unzuständigkeit erheben.

**incompétent** *adj* Ⓐ | not competent; incompetent || nicht zuständig; unzuständig | **se déclarer ~** | to declare oneself incompetent (to have no jurisdiction) || sich für unzuständig erklären.

**incompétent** *adj* Ⓑ [non qualifié] | not qualified; unqualified || nicht befähigt.

**inconciliabilité** *f* | irreconcilability, incompatibility || Unvereinbarkeit *f.*
**inconciliable** *adj* | être ~ avec qch. | to be irreconcilable (incompatible) with sth. || mit etw. unvereinbar (nicht zu vereinbaren) sein.
**inconciliablement** *adv* | irreconcilably; incompatibly || in nicht zu vereinbarender Weise.
**inconditionnel** *adj* | unconditional; without conditions; unqualified; absolute || unbedingt; bedingungslos; ohne Bedingungen; absolut | **reconnaissance** ~ **le** | unconditional (uncompromissing) acceptance || bedingungslose (kompromißlose) Anerkennung *f* | **remise** ~ **le** | unconditional surrender || bedingungslose Kapitulation *f* (Übergabe *f*).
**inconditionnellement** *adv* | unconditionally || unbedingt; bedingungslos | **se rendre** ~ | to surrender unconditionally || sich bedingungslos ergeben; bedingungslos kapitulieren.
**inconduite** *f* | misconduct; bad (laxity of) conduct || Mißverhalten *n;* ungehöriges Verhalten *n;* schlechte Führung *f.*
**inconformité** *f* | unconformity || Nichtübereinstimmung *f.*
**inconnaissance** *f* | absence of knowledge || Unkenntnis *f;* Unwissenheit *f.*
**inconnu** *m* | unknown person || unbekannte Person *f;* Unbekannter *m* | **mandat contre** ~ | warrant against a person or persons unknown || Haftbefehl *m* gegen Unbekannt | **plainte contre** ~ | charge against a person or persons unknown || Anzeige *f* gegen Unbekannt.
**inconnu** *adj* | unknown; not known || unbekannt; nicht bekannt | **risque** ~ | unknown risk || vorher nicht bestimmtes Risiko *n.*
**inconséquemment** *adv* Ⓐ [illogiquement] | inconsequently; inconsequentially; inconsistently || folgewidrigerweise; unlogischerweise; der Logik zuwider.
**inconséquemment** *adv* Ⓑ [dans une manière irresponsable] | irresponsibly || leichtsinnigerweise; unverantwortlicherweise.
**inconséquence** *f* Ⓐ [illogisme] | inconsequence; inconsistency || Folgewidrigkeit *f;* Inkonsequenz *f;* Unlogik *f* | ~ **d'un argument** | inconsistency of an argument || mangelnde Folgerichtigkeit *f* eines Arguments | ~ **s et contradictions** | inconsistencies and contradictions || Folgewidrigkeiten *fpl* und Widersprüche *mpl.*
**inconséquence** *f* Ⓑ [manque d'importance] | inconsequentiality || Unwichtigkeit *f.*
**inconséquent** *adj* Ⓐ [illogique] | inconsequent; inconsequential; inconsistent || folgewidrig; nicht folgerichtig; inkonsequent; unlogisch.
**inconséquent** *adj* Ⓑ [irresponsable] | irresponsible || leichtsinnig; verantwortungslos.
**inconsidération** *f* | lack (want) of consideration; inconsiderateness || Mangel *m* an Rücksicht.
**inconsidéré** *adj* | unconsidered; inconsiderate || unüberlegt | **action** ~ **e** | unconsidered action || un-überlegtes Handeln *n;* unüberlegte (unbesonnene) Handlung *f.*
**inconsistance** *f* | inconsistency; incompatibility || Unvereinbarkeit *f.*
**inconsistant** *adj* | inconsistent; incompatible || unvereinbar.
**inconstitutionnalité** *f* | unconstitutionality || Verfassungswidrigkeit *f.*
**inconstitutionnel** *adj* | unconstitutional || verfassungswidrig.
**incontestabilité** *f* Ⓐ | inconstestability; indisputability || Unbestreitbarkeit *f.*
**incontestabilité** *f* Ⓑ [fait incontestable] | incontestable (indisputable) fact || unbestreitbare Tatsache *f.*
**incontestable** *adj* | incontestable; unquestionable; indisputable; undeniable || unbestreitbar; unstreitig; nicht bestreitbar | **droit** ~ | unchallengeable right || unantastbares Recht *n.*
**incontestablement** *adv* | incontestably; indisputably || unbestreitbar; in nicht zu bestreitender Weise.
**incontesté** *adj* | uncontested; undisputed; not disputed || unbestritten; nicht bestritten.
**incontrôlable** *adj* | uncontrolable; difficult to control || unkontrollierbar; schwer zu kontrollieren.
**incontrôlé** *adj* | uncontradicted; undisputed || unbestritten; unangefochten.
**inconvenable** *adj* | unsuitable || unpassend.
**inconvenance** *f* Ⓐ | unsuitableness; impropriety || Ungehörigkeit *f.*
**inconvenance** *f* Ⓑ [indécence] | improper act; indecency || Unanständigkeit *f.*
**inconvenance** *f* Ⓒ [expression indécente] | improper utterance || ungehörige (unanständige) Äußerung *f.*
**inconvenant** *adj* Ⓐ | improper || ungehörig; ungebührlich.
**inconvenant** *adj* Ⓑ [indécent] | indecent || unanständig.
**inconvénient** *m* | inconvenience || Unannehmlichkeit *f* | ~ **s graves** | serious difficulties || schwerwiegende Nachteile; große Schwierigkeiten.
**inconvertibilité** *f* | absence of convertibility || mangelnde Konvertierbarkeit *f.*
**inconvertible** *adj* | unconvertible || nicht konvertierbar; unkonvertierbar.
**incorporation** *f* | incorporation; embodiment || Verkörperung *f.*
**incorporel** *adj* | incorporal || unkörperlich | **biens** ~ **s** | intangible assets (property) || immaterielle Anlagewerte *mpl* (Vermögenswerte).
**incorporer** *v* Ⓐ | to incorporate || verkörpern.
**incorporer** *v* Ⓑ [renfermer] | to embody; to include || einverleiben; einschließen | ~ **une clause dans une convention** | to embody a clause in a contract || eine Klausel (eine Bestimmung) in einen Vertrag aufnehmen | ~ **un article dans une loi** | to embody an article in a law || einen Artikel in ein Gesetz aufnehmen.
**incorrect** *adj* Ⓐ | incorrect || unrichtig.

**incorrect** *adj* Ⓑ [inexact] | inaccurate || ungenau.
**incorrect** *adj* Ⓒ [faux] | wrong; false || fehlerhaft; falsch | **citation** ~ **e** | misquotation || falsches Zitat *n*.
**incorrect** *adj* Ⓓ [mensonger] | untrue || unwahr.
**incorrectement** *adv* | incorrectly || unrichtigerweise | **citer** ~ **qch.** | to misquote sth. || etw. falsch zitieren.
**incorrection** *f* | incorrectness; inaccuracy || Unrichtigkeit *f*.
**incorrigible** *adj* | incorrigible || nicht korrigierbar.
**incorrompu** *adj* | uncorrupted || unverdorben.
**incorruptibilité** *f* | incorruptibility || Unbestechlichkeit *f*.
**incorruptible** *adj* | incorruptible; unbribable || unbestechlich.
**incourant** *adj* | not discountable || nicht diskontierbar; nicht diskontfähig.
**incoté** *adj* | unquoted || unnotiert; nicht notiert | **valeurs** ~ **es** | unquoted (unlisted) securities || unnotierte (amtlich nicht notierte) Werte *mpl* (Wertpapiere *npl*).
**incriminable** *adj* | liable to prosecution; indictable || verfolgbar; strafbar.
**incrimination** *f* Ⓐ | incriminating || Beschuldigung *f*; Anschuldigung *f*.
**incrimination** *f* Ⓑ [acte d'accusation] | accusation; charge; indictment || Anklage *f*.
**incriminé** *m* | [the] accused || [der] Angeklagte.
**incriminé** *adj* | **les faits** ~ **s** | the facts charged (recited in the charge) (alleged in support of the charge) || die Tatsachen, welche die Anklage begründen (welche zur Begründung der Anklage angeführt sind).
**incriminer** *v* Ⓐ [inculper] | to incriminate || beschuldigen; anschuldigen.
**incriminer** *f* Ⓑ [accuser] | to accuse; to charge; to indict || anklagen.
**inculcation** *f* | inculcating; inculcation || Einschärfung *f*; Einprägung *f*.
**inculpable** *adj* | chargeable; indictable || zu beschuldigen; anzuklagen.
**inculpation** *f* Ⓐ | inculpation || Beschuldigung *f*; Anschuldigung *f*.
**inculpation** *f* Ⓑ [accusation] | charge || Anklage *f* | **chef d'** ~ | charge; count of the indictment || Anklagepunkt *m*.
**inculpé** *m* | **l'** ~ | the accused || der Beschuldigte; der Angeschuldigte | **le principal** ~ | the principal accused || der Hauptangeschuldigte.
**inculpée** *f* | **l'** ~ | the accused || die Beschuldigte; die Angeschuldigte.
**inculper** *v* Ⓐ | ~ **q.** | to inculpate sb. || jdn. beschuldigen; jdn. anschuldigen.
**inculper** *v* Ⓑ [accuser] | ~ **q. de qch.** | to charge sb. with sth. || jdn. wegen etw. anklagen.
**inculquer** *v* | ~ **qch. à q.** | to inculcate sth. on (upon) sb.; to instil sth. into sb. || jdm. etw. einschärfen (einprägen).
**indéchiffrable** *adj* Ⓐ | undecipherable; illegible || unentzifferbar; unlesbar | **adresse** ~ | illegible address || unleserliche Adresse *f*.
**indéchiffrable** *adj* Ⓑ [incompréhensible] | incomprehensible || unverständlich.
**indécis** *adj* Ⓐ | undecided; unsettled || unentschieden.
**indécis** *adj* Ⓑ [irrésolu] | irresolute || unentschlossen; unschlüssig.
**indécis** *adj* Ⓒ [incertain; douteux] | uncertain; doubtful || unbestimmt; zweifelhaft.
**indécision** *f* Ⓐ | indecision || Unentschiedenheit *f* | **être dans l'** ~ | to be undecided || unentschieden sein.
**indécision** *f* Ⓑ [irrésolution] | irresolution; lack of decision; irresoluteness || Unentschlossenheit *f*; mangelnde Entschlußkraft *f*; Unschlüssigkeit *f*.
**indécision** *f* Ⓒ [incertitude] | uncertainty || Unbestimmtheit *f*.
**indéfectible** *adj* | indefectible || unvergänglich | **actif** ~ | non-wasting assets *pl* || bleibende Anlagewerte *mpl*.
**indéfendable** *adj* | indefensible || unvertretbar; nicht vertretbar; unhaltbar.
**indéfini** *adj* Ⓐ | indefinite || unbegrenzt | **ajournement** ~ | adjournment (postponement) sine die || Vertagung *f* auf unbestimmte Zeit (ohne Neuansetzung eines Termins).
**indéfini** *adj* Ⓑ [indéterminé] | undefined || unbestimmt; undefiniert.
**indéfiniment** *adv* | indefinitely || in unbestimmter Weise | **ajourner une cause** ~ | to adjourn a case sine die || eine Sache vertagen, ohne neuen Termin anzusetzen | **remettre qch.** ~ | to postpone sth. indefinitely || etw. auf unbestimmte Zeit verschieben.
**indéfinissable** *adj* | indefinable; undefinable || unbestimmbar; undefinierbar.
**indélébile** *adj* | indelible || unauslöschbar.
**indélégable** *adj* | which cannot be delegated || nicht zu übertragen.
**indélibéré** *adj* | undeliberated; unconsidered || unüberlegt.
**indemne** *adj* Ⓐ [sans dommage] | without (free from) damage; undamaged || schadlos; unbeschädigt.
**indemne** *adj* Ⓑ [sans perte] | without loss || ohne Verlust.
**indemne** *adj* Ⓒ [sans blessures] | unhurt; uninjured; harmless || unverletzt.
**indemnisable** *adj* | entitled to compensation || entschädigungsberechtigt; ersatzberechtigt; zum Schadensersatz berechtigt.
**indemnisation** *f* | indemnification; compensation; indemnity || Entschädigung *f*; Schadloshaltung *f*.
**indemniser** *v* | to indemnify; to compensate; to hold harmless || entschädigen; schadlos halten | ~ **q. en argent** | to pay sb. compensation in cash (a cash compensation) || jdn. in Geld entschädigen; jdm. eine Entschädigung in Geld zahlen | **obligation d'** ~ | obligation to indemnify (to pay damages);

liability to pay damages ‖ Schadensersatzpflicht *f* Ersatzpflicht *f* | ~ **q. d'une perte** | to compensate (to indemnify) sb. for a loss ‖ jdn. für einen Verlust entschädigen (schadlos halten) | **s' ~ (se faire ~ ) de qch.** | to indemnify (to reimburse) os. for sth. ‖ sich schadlos halten für etw.
**indemnitaire** *m* | person entitled to an indemnity; receiver of an indemnity ‖ Entschädigungsberechtigter *m;* Entschädigungsempfänger *m.*
**indemnité** *f* Ⓐ | indemnity; compensation; consideration; remuneration ‖ Entschädigung *f;* Schadensersatz *m;* Ersatz; Schadloshaltung *f* | ~ **d'accouchement** | maternity benefit ‖ Wochengeld *n;* Wochenhilfe *f* | **action en ~** | action (suit) for damages; damage suit ‖ Schadensersatzklage *f;* Klage auf Schadensersatz (auf Entschädigung) | ~ **d'allaitement** | nursing allowance ‖ Stillgeld *n* | ~ **en argent; ~ en capital; ~ en espèces** | cash (pecuniary) compensation (indemnity) (settlement); settlement in cash ‖ Entschädigung *f* (Abfindung *f*) in Geld; Barabfindung; Kapitalabfindung | ~ **d'assurance** | insurance sum (money) (indemnity); insured sum; sum (amount) insured ‖ Versicherungssumme *f;* versicherter Betrag *m;* Versicherungsbetrag | ~ **d'assurance sur vie** | life insurance sum ‖ Lebensversicherungssumme *f* | ~ **pour astreinte à domicile** | on-call allowance ‖ Zulage für Bereitschaftsdienst | ~ **d'attente** | tideover allowance ‖ Übergangsentschädigung | ~ **de caisse** | cashier's allowance ‖ Fehlgeld *n* | ~ **de charges de famille** | family allowance ‖ Familienzuschlag; Familienzulage | ~ **de cherté de vie** | allowance for increased cost of living; cost-of-living allowance ‖ Teuerungszuschlag *m;* Teuerungszulage *f* | ~ **de chômage** | unemployment benefit ‖ Arbeitslosenunterstützung *f* | **contrat d' ~** | contract of indemnity ‖ Entschädigungsvertrag *m* | **demande d' ~ ; droit à une ~** | claim for damages (of indemnification) (for compensation) (for indemnity) ‖ Ersatzanspruch *m;* Entschädigungsanspruch; Schadensersatzanspruch; Anspruch auf Ersatz (auf Entschädigung) (auf Schadensersatz) | ~ **de déménagement** | removal allowance ‖ Umzugsbeihilfe | ~ **de départ** | severance grant ‖ Abgangsgeld | ~ **de dépaysement; ~ de non-résident** | expatriation (foreign service) allowance ‖ Auslandszulage | ~ **pour les dépenses** | allowance ‖ Aufwandsentschädigung *f* | ~ **de déplacement** ①; ~ **de route** ① | travelling allowance (expenses) ‖ Reisekostenentschädigung *f;* Reisekostenvergütung *f* | ~ **de déplacement** ② | conduct-money for witnesses ‖ Reisekostenvorschuß *m* für geladene Zeugen | ~ **de route** ② | mileage allowance ‖ Meilengeld *n;* Kilometergeld | ~ **de dépossession; ~ pour cause d'expropriation** | indemnity (compensation) for expropriation ‖ Entschädigung *f* für Enteignung, Enteignungsentschädigung | ~ **de fonctions** | entertainment allowance ‖ Dienstaufwandsentschädigung *f* | ~ **de guerre** | war indemnity ‖ Kriegsentschädigung *f;* Kriegskostenentschädigung | ~ **pour inexécution (non-exécution)** | damages for non-performance (for non-fulfilment) ‖ Schadensersatz *m* wegen Nichterfüllung | ~ **d'installation** | installation allowance ‖ Einrichtungsbeihilfe | ~ **journalière de subsistance** | daily subsistence allowance ‖ Tagegeld; Unterhaltsgeld | **moyennant paiement d'une ~ de . . .** | against (on) payment of . . . as an indemnity ‖ gegen eine Entschädigung (Abstandzahlung) von . . . | ~ **en nature** | settlement in kind ‖ Naturalersatz *m;* Naturalentschädigung *f* | **lettre d' ~** | letter of indemnity; indemnity bond ‖ Garantieschein *m;* Bürgschaftsschein; Bürgschaftsurkunde *f* | ~ **de logement** | allowance for rent; rent (lodging) allowance ‖ Mietsentschädigung *f;* Wohnungsgeld *n;* Wohnungszuschuß *m* | ~ **de maladie** | sickness benefit ‖ Krankengeld *n* | ~ **journalière de maladie** | daily sickness benefit ‖ tägliches Krankengeld *n* | **obligation d' ~** | bond of indemnity ‖ Garantieverpflichtung *f* | **règlement de l' ~** | adjustment of damages (of losses); settlement of a claim for damages ‖ Schadensregelung *f;* Schadensregulierung *f* | ~ **de réinstallation** | resettlement allowance ‖ Wiedereinrichtungsbeihilfe | ~ **de sauvetage** | remuneration for salvage; salvage ‖ Bergelohn *m* | ~ **de séjour et de voyage (de déplacement)** | travel and subsistence allowance ‖ Unterhalts- und Reisegeld | ~ **de séparation** | separation allowance ‖ Trennungszulage | ~ **pour surestarie** | demurrage ‖ Überliegegeld *n* | **à titre d' ~** | as (by way of) indemnity ‖ als Entschädigung | ~ **de transport** | transport allowance ‖ Fahrkostenzulage | **payer qch. à titre d' ~** | to pay sth. by way of indemnity ‖ etw. als Entschädigung zahlen.

★ ~ **forfaitaire** | settlement; full settlement ‖ Abfindung *f* | ~ **funéraire** | funeral expenses ‖ Beerdigungsgeld *n* | ~ **journalière; ~ quotidienne** | daily allowance ‖ Tagegeld *n* | ~ **parlementaire** | allowance for members of parliament ‖ Aufwandsentschädigung *f* der Mitglieder des Parlaments | **allouer une ~** | to grant compensation ‖ eine Entschädigung bewilligen.
**indemnité** *f* Ⓑ [prime] | scrapping premium ‖ Abwrackprämie *f.*
**indémontrable** *adj* | not to be proved ‖ unbeweisbar; nicht zu beweisen.
**indémontré** *adj* | not proved ‖ unbewiesen; nicht bewiesen.
**indéniable** *adj* | undeniable ‖ unleugbar; unbestreitbar.
**indépendamment** *adv* | independently ‖ unabhängig; in unabhängiger Weise | ~ **de qch.** | irrespective of sth. ‖ unabhängig von etw. | **agir ~** | to act (to proceed) independently ‖ selbständig handeln (vorgehen).
**indépendance** *f* | independence ‖ Unabhängigkeit *f;* Selbständigkeit *f* | **déclaration (proclamation) d' ~** | declaration (proclamation) of independence ‖ Proklamation *f* der Unabhängigkeit;

**indépendance** *f, suite*
Unabhängigkeitserklärung *f* | **proclamation unilatérale de l'** ~ | unilateral declaration of independence || einseitige Unabhängigkeitserklärung | ~ **des juges** | independence of the judiciary || Richterunabhängigkeit; richterliche Unabhängigkeit | ~ **législative** | self government; home rule || Selbstverwaltung *f;* Selbstregierung *f* | **en pleine** ~ | entirely independent || vollkommen unabhängig.
**indépendant** *m* | self-employed person || Selbständiger *m.*
**indépendant** *adj* | independent || unabhängig | **circonstances** ~ **es de sa volonté** | circumstances beyond his control || außerhalb seiner Macht liegende Umstände *mpl.*
**indépensé** *adj* | unexpended; unspent || nicht ausgegeben; unverbraucht.
**indescriptible** *adj* | indescribable; beyond description || unbeschreiblich; nicht zu beschreiben.
**indésirable** *m* | undesirable alien; undesirable || lästiger Ausländer *m.*
**indésirable** *adj* | undesirable || unerwünscht; lästig.
**indestructible** *adj* | indestructible || unzerstörbar; unvernichtbar.
**indéterminable** *adj* | not determinable; indeterminable; unascertainable || unbestimmbar; nicht zu bestimmen.
**indétermination** *f* Ⓐ | indefiniteness || Unbestimmtheit *f.*
**indétermination** *f* Ⓑ [irrésolution] | irresolution; lack of decision; irresoluteness || Unentschlossenheit *f;* mangelnde Entschlußkraft *f;* Unschlüssigkeit *f.*
**indéterminé** *adj* Ⓐ | undetermined || unbestimmt | **pour une cause** ~ **e** | of an undetermined cause || wegen (aus) einer nicht feststellbaren Ursache *f* | **pour une période** ~ **e** | for an unspecified period || auf unbestimmte Zeit *f.*
**indéterminé** *adj* Ⓑ | irresolute; undecided || unentschlossen; unschlüssig.
**index** *m* [table alphabétique] | alphabetical register; index || alphabetisches Sachregister *n.*
**Index** *m* [Index librorum prohibitorum] | Index || Index *m;* Verbotsliste *f* | **mettre un livre à l'** ~ | to put a book on the index; to ban a book || ein Buch auf den Index setzen.
**indexation** *f* | **clause d'** ~ | index-adjustment clause || Indexklausel *f* | **protégé par des clauses d'** ~ | protected by index adjustment || mit Indexschutz *m.*
**indicateur** *m* Ⓐ [guide] | guide; guide book || Führer *m;* Leitfaden *m;* Handbuch *n* | ~ **des chemins de fer** | railway guide; time-table || Fahrplan *m* | ~ **de voyage** | travel guide (guide book) || Reiseführer; Reisehandbuch.
**indicateur** *m* Ⓑ [~ de police; dénonciateur] | informer; police (common) informer || Polizeispitzel *m* | ~ **stipendié** | paid informer || bezahlter Spitzel.
**indicateur** *m* Ⓒ [appareil] | indicator || Anzeiger *m;* Messer *m* | ~ **de direction** | direction (traffic) indicator || Richtungsanzeiger; Winker *m* | **tracé d'** ~ | indicator card || Meßdiagramm *n.*
**indicateur** *adj* Ⓐ | **faits** ~ **s de qch.** | facts indicatory of sth. || Tatsachen *fpl,* welche auf etw. hindeuten (schließen lassen).
**indicateur** *adj* Ⓑ | **chiffre** ~ | index number || Indexziffer *f* | **tableau** ~ | indicator (switch) board || Armaturentafel *f;* Armaturenbrett *n;* Schalttafel.
**indicateurs** *mpl* | ~ **s économiques** | economic indicators || Wirtschaftsindikatoren *mpl* | ~ **avancés;** ~ **avertisseurs** | leading indicators || Vorausindikatoren; Voranzeiger | ~ **financiers** | financial indicators || finanzielle Indikatoren | ~ **conjoncturels** | short-term economic (business cycle) indicators; indicators of the economic climate || Konjunkturindikatoren.
**indication** *f* | indication; information || Angabe *f;* Hinweis *m;* Nachweis *m* | ~ **d'acheminement;** ~ **de voie d'acheminement** | routing; direction for routing; route instructions || Leitwegangabe; Leitvermerk *m* | ~ **d'origine;** ~ **de provenance** | designation (indication) of origin || Herkunftsangabe; Ursprungsangabe; Herkunftsbezeichnung *f* | **fausse** ~ **de revenu** | false declaration of income || falsche Angaben *fpl* über das Einkommen; falsche Einkommensteuererklärung *f* | ~ **de service** | service instruction (notice) || Dienstvermerk *m;* amtlicher Vermerk | ~ **de (de la) source** | acknowledgment of the origin || Quellenangabe; Quellenhinweis | ~ **de terrain** | landmark || Geländezeichen *n* | **à titre d'** ~ | for [your] guidance || zu [Ihrer] Orientierung *f.*
★ **sauf** ~ **contraire** | except where otherwise stated || soweit nichts anderes (Gegenteiliges) bestimmt ist | **sauf** ~ **contraire expressément formulée dans les présentes** | unless expressly otherwise stated herein || sofern in dem Gegenwärtigen nicht ausdrücklich etwas Gegenteiliges angegeben (bestimmt) ist (wird).
**indications** *fpl* Ⓐ [renseignements] | data || Angaben *fpl* | ~ **s complémentaires** | further details (particulars) || nähere Angaben | **fournir des** ~ **sur qch.** | to give (to furnish) details (particulars) of sth. || Einzelheiten *fpl* von (über) etw. geben (angeben); nähere Angaben über etw. machen.
**indications** *fpl* Ⓑ [instructions] | instructions; directions || Anweisungen *fpl* | ~ **du mode d'emploi** | directions for use || Gebrauchsanweisung *f* | ~ **de service** | service instructions (regulations) || Dienstanweisung *f;* Dienstvorschrift *f* | **selon les** ~ **données** | as per instructions; as directed || weisungsgemäß.
**indice** *m* Ⓐ [signe] | indication; clue || Indiz *n;* Anhaltspunkt *m.*
**indice** *m* Ⓑ [répertoire] | index; table || Verzeichnis *n;* Index *m;* Register *n* | **faire (dresser) l'** ~ **d'un livre** | to index a book || ein Buch mit einem Inhaltsverzeichnis versehen.
**indice** *m* Ⓒ [nombre-~] | index figure (number); index || Kennziffer *f;* Indexziffer *f;* Index *m* | ~ **des**

**actions** | share index || Aktienindex | ~ **des cours des actions** | index of share prices; share price index || Index der Aktienkurse; Aktienkursindex *m* | ~ **des chiffres d'affaires** | sales index || Umsatzindex; Verkaufsindex | ~ **du coût de la construction** | index of building costs || Baukostenindex | ~ **du coût de la production** | index of production costs || Produktionskostenindex | ~ **du coût de la vie** | cost-of-living index || Lebenshaltungsindex; Lebenshaltungspreisindex | ~ **des frets** | freight index || Frachtindex; Frachtkostenindex | ~ **général du pouvoir d'achat** | general purchasing power index || allgemeiner Kaufkraftindex | ~ **des prix** | price index || Preisindex | ~ **des prix de consommateur (à la consommation)** | consumer price index; index of consumer prices || Verbraucherpreisindex; Index der Konsumentenpreise | ~ **des prix de détail** | retail price index || Einzelhandelspreisindex | ~ **des prix de gros** | wholesale price index || Großhandelspreisindex | ~ **des prix implicites du PIB** | GDP implicit price index; implicit deflator of GNP || Index der impliziten Preise des BIP; implizierter Deflator des BIP | ~ **de la production industrielle** | index of industrial production || Industrieproduktionsindex | ~ **boursier** | stock exchange index || Börsenindex.

**indices** *mpl* | signs; indications || Anzeichen *npl*; Indizien *npl* | **preuve tirée d'** ~ **(déduite d'** ~ **)** | circumstantial (inferential) evidence || Beweis *m* durch Indizien; Indizienbeweis.

**indice-or** *m* | index in gold || Goldindex *m*.

**indigène** *adj* Ⓐ | native; native-born || eingeboren.

**indigène** *adj* Ⓑ | [natif] | native; home || einheimisch; inländisch | **actions** ~ **s** | home stocks || inländische Aktien *fpl* | **fonds** ~ **s; valeurs** ~ **s** | home securities || inländische (einheimische) Werte *mpl* (Wertpapiere *npl*) | **industrie** ~ ① | native industry || einheimische Industrie *f* | **industrie** ~ ② | home industry || Heimindustrie *f*; Hausindustrie *f* | **marque** ~ | inland (home) brand || inländische Marke *f* | **population** ~ | native population || einheimische Bevölkerung *f* | **produit** ~ | native product; home-grown produce || einheimisches (inländisches) Erzeugnis *n* | **produits** ~ **s** | home (inland) manufactures || einheimische (inländische) Fabrikate *npl*.

**indigent** *m* | **les** ~ **s** | the poor *pl*; the destitute *pl* || die Armen *mpl*; die Hilfsbedürftigen *mpl*.

**indigent** *adj* | poor; indigent || arm; hilfsbedürftig; bedürftig; unbemittelt.

**indigne** *adj* | unworthy || unwürdig | ~ **de confiance** | unworthy of confidence; untrustworthy || nicht vertrauenswürdig; unzuverlässig | ~ **d'hériter**; ~ **de succéder** | unworthy of inheriting || erbunwürdig | **être** ~ **de qch.** | to be unworthy (undeserving) of sth. || einer Sache unwürdig sein; etw. nicht verdienen.

**indignement** *adv* | in an unworthy manner; unworthily || in unwürdiger Weise.

**indignité** *f* | unworthiness || Unwürdigkeit *f* | ~ **d'hériter** | state of being unworthy of inheriting || Erbunwürdigkeit | ~ **nationale** | national degradation || nationale Unwürdigkeit.

**indiqué** *part* Ⓐ [mentionné] | ~ **ci-dessus** | indicated above; above-indicated || oben angegeben; obenerwähnt.

**indiqué** *part* Ⓑ [fixé] | **à l'heure** ~ **e** | at the appointed hour (time); at the hour indicated || zur festgesetzten Stunde (Zeit).

**indiqué** *part* Ⓒ | **être** ~ | to be indicated || geboten erscheinen; erforderlich sein.

**indiquer** *v* Ⓐ [signaler] | indicate; to point out || angeben; anzeigen.

**indiquer** *v* Ⓑ [fixer; désigner] | to fix; to appoint || festsetzen | ~ **l'heure et l'endroit d'un rendez-vous** | to fix the hour and place of a meeting || Stunde *f* (Zeit *f*) und Ort *m* einer Zusammenkunft festlegen (festsetzen).

**indiquer** *v* Ⓒ [dénoter] | ~ **qch.** | to be a sign (indication) of sth.; to speak of sth.; to betoken sth. || ein Zeichen von etw. sein; von etw. sprechen (zeugen); auf etw. schließen lassen | ~ **que** | to indicate that || zeigen daß; darauf hindeuten daß.

**indirect** *adj* | indirect || mittelbar; indirekt | **contribution** ~ **e** | indirect tax; excise duty; duty; excise || indirekte Steuer *f*; Verbrauchssteuer; Abgabe *f* | **contributions** ~ **es; impôts** ~ **s** | indirect taxation || indirekte Besteuerung *f*; Abgabenerhebung *f* | **service des contributions** ~ **es** | excise department || Finanzverwaltung *f* für indirekte Steuern | **dommages** ~ **s** | consequential (indirect) damages || Ersatz *m* indirekten (immateriellen) (mittelbaren) Schadens; Entschädigung *f* für entgangenen Gewinn; Ersatz des Nutzungsentgangs.

**indiscipline** *f* | lack of discipline; indiscipline || Zuchtlosigkeit *f*; Disziplinlosigkeit *f*; Mangel *m* an Disziplin.

**indiscipliné** *adj* | undisciplined || zuchtlos; undiszipliniert.

**indiscret** *adj* | indiscreet || unverschwiegen; indiskret.

**indiscrétion** *f* | indiscretion || Unverschwiegenheit *f*; Indiskretion *f*.

**indiscutable** *adj* | indiscutable; indisputable; incontestable || unbestreitbar; unstreitig; nicht streitig; nicht bestreitbar.

**indiscutablement** *adv* | indiscutably; indisputably incontestably || in nicht bestreitbarer Weise.

**indiscuté** *adj* Ⓐ [non débattu] | undiscussed || unbesprochen; unerörtert | **laisser une question** ~ **e** | to leave a question undiscussed || eine Frage unerörtert lassen.

**indiscuté** *adj* Ⓑ [indisputé] | not disputed; undisputed; beyond (not in) dispute (controversy) || unbestritten; nicht bestritten.

**indispensabilité** *f* | indispensability || Unerläßlichkeit *f*.

**indispensable** *m* | **l'** ~ | the necessities *pl* (the necessaries *pl*) of life || das zum Leben unbedingt Not-

**indispensable** *m, suite*
wendige; das Lebensnotwendige; die Lebensbedürfnisse *npl;* die Lebensnotdurft.
**indispensable** *adj* | indispensable; essential; strictly (absolutely) necessary || unerläßlich; unbedingt notwendig (erforderlich) | **devoir ~** | indispensable duty || unerläßliche Pflicht *f* | **l'entretien ~** | the absolutely necessary || der notdürftige Unterhalt *m*.
**indispensablement** *adv* | indispensably || unerläßlich.
**indisponibilité** *f* Ⓐ [inaliénabilité] | inalienability || Unveräußerlichkeit *f*.
**indisponibilité** *f* Ⓑ | unavailability; unavailableness || Unverfügbarkeit *f*.
**indisponible** *adj* Ⓐ [inaliénable] | inalienable || unveräußerlich.
**indisponible** *adj* Ⓑ | unavailable; not available || nicht verfügbar.
**indisputabilité** *f* | indisputability || Unbestreitbarkeit *f*.
**indisputable** *adj* | indisputable; incontestable || unbestreitbar; unstreitig.
**indisputablement** *adv* | indisputably; incontestably || unbestreitbar; in unbestreitbarer Weise.
**indisputé** *adj* | undisputed; uncontested; not disputed || unbestritten; nicht bestritten.
**indissoluble** *adj* | which cannot be dissolved || nicht auflösbar.
**indistinctement** *adv* | indiscriminately; without distinction || ohne Unterschied; unterschiedslos.
**individu** *m* | individual || Einzelperson *f* | **droits de l' ~** | individual rights || Rechte *npl* des einzelnen; Individualrechte.
**individualisation** *f* | individualization; individual treatment || Individualisierung *f;* individuelle Behandlung *f*.
**individualiser** *v* | individualize || individualisieren; individuell behandeln.
**individualisme** *m* | individualism || Individualismus *m* | **~ économique** | economic individualism || Wirtschaftsindividualismus.
**individualiste** *m* | individualist || Individualist *m*.
**individualiste** *adj* | individualistic || individualistisch.
**individualité** *f* | individuality || Individualität *f;* Persönlichkeit *f*.
**individuel** *adj* | individual; personal || persönlich; einzeln; individuell | **fiche ~ le** | personal questionnaire || Personalbogen *m;* Personalfragebogen | **liberté ~ le** | personal freedom (liberty) || persönliche (individuelle) Freiheit *f;* Freiheit des Einzelnen | **livret ~** | [soldier's] service book || Wehrpaß *m;* Militärpaß | **maison ~ le** | private house || Eigenheim *n* | **membre ~** | individual member || Einzelperson *f* als Mitglied; Einzelmitglied *n*.
**individuellement** *adv* Ⓐ | individually; personally; in person || persönlich; einzeln; individuell; in Person.
**individuellement** *adv* Ⓑ [séparément] | severally || getrennt.

**indivis** *adj* | individed || ungeteilt | **actions ~ es** | joint shares || gemeinsame Anteile *mpl* | **communauté par ~** | community by undivided shares || Gemeinschaft *f* nach Bruchteilen | **propriétaires ~** | joint proprietors || gemeinschaftliche Eigentümer *mpl* | **par ~** | jointly || gemeinschaftlich; zur ungeteilten Hand.
**indivisaire** *m* | joint owner || gemeinschaftlicher Eigentümer *m*.
**indivisé** *adj* | undivided || ungeteilt.
**indivisément** *adv* | jointly || gemeinschaftlich.
**indivisibilité** *f* | indivisibility || Unteilbarkeit *f*.
**indivisible** *adj* | indivisible || unteilbar.
**indivision** *f* Ⓐ [propriété par indivis] | joint ownership || gemeinschaftliches Eigentum *n*.
**indivision** *f* Ⓑ [possession par indivis] | joint possession || gemeinschaftlicher Besitz *m*.
**indivulgué** *adj* | unrevealed; undisclosed || nicht offenbart; nicht offengelegt.
**indu** *m* [somme indue] | sum which is not owed || nichtgeschuldeter Betrag *m* | **paiement de l' ~** | payment of a debt not owed || Zahlung *f* (Erfüllung *f*) einer Nichtschuld | **répétition de l' ~** | reclaiming of an amount paid but not owed || Rückforderung *f* eines gezahlten, aber nicht geschuldeten Betrages | **action en répétition de l' ~** | action for recovery of payment made by mistake (made in excess) || Klage *f* auf Erstattung des irrtümlich Gezahlten (des zuviel Gezahlten) | **restitution de l' ~** | restitution of an amount which is not owed; refund (return) of a payment made in error || Rückerstattung *f* einer nicht geschuldeten Leistung; Rückzahlung *f* eines irrtümlich gezahlten Betrages.
**indu** *adj* Ⓐ [pas dû] | not owed; not due || nicht geschuldet; nicht schuldig | **récupération des paiements ~ s** | recovery of overpayments || Rückzahlung von Überzahlungen | **remboursement des paiements ~ s** | refund of uncalled-for payments || Rückerstattung unnötigerweise bezahlter Beträge.
**indu** *adj* Ⓑ [contre les règles] | undue || ungebührlich.
**undubitable** *adj* | doubtless; beyond doubt || zweifellos; unzweifelhaft.
**induction** *f* | conclusion; inference || Folgerung *f;* Schlußfolgerung | **par ~** | by inference || folgerungsweise; durch Schlußfolgerung.
**indulgemment** *adv* | leniently; with leniency || mild; nachsichtig; mit Milde; mit Nachsicht.
**indulgence** *f* | indulgence; leniency || Nachsicht *f* | **juger une affaire avec ~ (indulgemment)** | to judge a matter leniently (with leniency) || einen Fall milde (nachsichtig) (mit Nachsicht) (mit Milde) beurteilen | **user (faire preuve) d' ~ envers q.** | to be indulgent towards sb. || Nachsicht (Milde) haben mit jdm.
**indulgent** *adj* | indulgent; lenient; mild || nachsichtig; mild | **être ~ envers q.** | to be indulgent towards sb. || Nachsicht haben mit jdm.; nachsichtig gegen jdn. sein.

**indûment** *adj* Ⓐ [improprement] | unduly; improperly || ungebührlich; ungehörigerweise | **somme payée ~** | sum paid in error (when uncalled for) || irrtümlich (unnötigerweise) bezahlter Betrag.
**indûment** *adj* Ⓑ [sans permission] | without permission || ohne Erlaubnis.
**industrialisation** *f* Ⓐ | industrialization || Industrialisierung *f*.
**industrialisation** *f* Ⓑ | industrial application (manufacture); industrial-scale production || industrielle Anfertigung (Produktion); Serienfertigung | **~ d'un prototype** | development of a prototype to the industrial production stage || Entwicklung eines Prototyps zur Produktionsstufe (Produktionsreife) | **~ et commercialisation** | industrial-scale production and marketing || Serienfertigung und Vertrieb.
**industrialisé** *adj* | **hautement ~** | highly industrialized; with a highly developed industry || mit einer hochentwickelten Industrie | **les pays ~s** | the industrialized countries || die Industrieländer *npl*.
**industrialiser** *v* | to industrialize || industrialisieren | **s' ~** | to become industrialized; to become an industry || industrialisiert werden; eine (zur) Industrie werden.
**industrialisme** *m* | industrialism || Industrialismus *m*.
**industriel** *m* | industrialist; manufacturer; industrial || Industrieller *m*.
**industrie** *f* Ⓐ | industry; trade; manufacturing trade || Industrie *f*; Gewerbe *n*; Manufaktur *f* | **~ de l'armement** | shipping trade; shipping || Reederei *f* | **~ de base** | basic industry || Grundstoffindustrie; Ausgangsindustrie | **l' ~ (les ~s) du bâtiment (de la construction)** | the building trade(s) (industry) || das Baugewerbe; die Bauindustrie | **branche (genre) d' ~** | branch (line) of industry || Industriezweig *m* | **capitaine d' ~** | industrial leader || Wirtschaftsführer *m*; Industrieführer | **~ réunie en cartel** | cartelized industry || kartellierte (in Kartelle zusammengeschlossene) Industrie | **~ du charbon et de l'acier** | coal and steel industry || Montanindustrie | **chevalier d' ~** | adventurer; sharper || Hochstapler *m*; Schieber *m*; Industrieritter *m* | **compagnie d' ~** | industrial (manufacturing) company (concern) || Industriegesellschaft *f*; Industrieunternehmen *n* | **entrepreneur d' ~** | manufacturer; industrialist || Industrieunternehmer *m*; Fabrikunternehmer | **établissement d' ~** | industrial plant (unit); factory; plant || Industriebetrieb *m*; Industrieanlage *f*; Fabrikbetrieb *m*; Industrieunternehmen *n*; Fabrik *f*; Werk *n* | **exercice d'une ~** | exercise of a trade || Ausübung *f* eines Gewerbes | **exposition de l' ~** | industrial exhibition (fair) || Industrieausstellung *f*; Gewerbeschau *f* | **~ forte utilisatrice de main-d'œuvre** | labo(u)r-intensive industry || arbeitsintensive Industrie | **~ grosse consommatrice d'énergie** | large energy consumer; industry with a heavy energy consumption || Industrie mit hohem Energieverbrauch | **l' ~ du livre** ① | the publishing trade || das Verlagswesen | **l' ~ du livre** ② | the book trade || der Buchhandel | **~ des machines** | mechanical engineering || Maschinenindustrie | **~ de la métallurgie** | metallurgical industry || metallurgische Industrie | **~ de pointe; ~ de haute technicité** | advanced technology industry || hochtechnologische Industrie | **~ du pétrole** | oil industry || Erdölindustrie | **~ des transports** | [the] transports *pl*; transportation || Beförderungsgewerbe *n*; Transportgewerbe | **~ des transports maritimes** | shipping business (trade) (industry) || Seetransportgeschäft *n* | **~ du vêtement** | garment industry || Bekleidungsindustrie; Bekleidungsgewerbe *n*.
★ **~ agricole** | farming; agriculture; husbandry || Landwirtschaft *f*; Ackerbau *m* | **~ ambulante** | itinerant trade; hawking || Gewerbebetrieb *m* im Umherziehen; ambulantes Gewerbe *n*; Hausierhandel *m* | **~ chimique** | chemical industry || chemische Industrie | **~ cinématographique** | film (motion pictures) industry || Filmindustrie | **~ commerciale** | [the] distributive trades *pl* | Verteilungsindustrie | **... et les ~s connexes** | ... and cognate industries || ... und verwandte Industrien | **~ électrique** | electrical engineering || Elektroindustrie | **~ extractive; ~ minière** | mining industry; mining; mining and quarrying || Bergbau *m*; Montanindustrie; Bergwerksindustrie | **~ ferroviaire** | rail (railway) equipment industry || Bahnbedarfsindustrie | **la grande ~** | the big industries *pl* || die Großindustrie | **~ graphique** | printing trade (industry) || Druckgewerbe *n*; graphisches Gewerbe | **~ houillère** | coalmining industry; coalmining || Kohlenbergbau *m* | **~ indigène** | domestic industry || einheimische Industrie; einheimisches Gewerbe *n* | **~ linière** | linen industry (trade) || Leinenindustrie | **~ lourde** | heavy industry (industries) || Schwerindustrie | **~ manufacturière** | manufacturing (transforming) industry || erzeugende (verarbeitende) Industrie; Verarbeitungsindustrie | **~ maritime** | shipping industry; shipping || Schiffahrt *f*; Reederei *f* | **~ mécanique** | engineering || Maschinenbau *m* | **la petite ~** | the small industries (trades) || das Kleingewerbe; die Heimindustrie | **~ pétrolière** | oil industry || Erdölindustrie | **~ porcelainière** | china industry || Porzellanindustrie | **~ primée** | subsidized industry || staatlich subventionierte Industrie | **~ privée** | private industry || Privatindustrie | **~ saisonnière** | seasonal industry || Saisongewerbe *n*; Saisonindustrie | **~ sidérurgique** ① | iron industry || Eisenindustrie | **~ sidérurgique** ② | steel industry || Stahlindustrie | **~ textile** | textile industry (trade) (trades) || Textilindustrie; Textilgewerbe *n* | **les ~s transformatrices (de transformation)** | the processing industries || die verarbeitenden Industrien *fpl* (Industriezweige *mpl*) | **~ usinière** | manufacturing industry || Fabrikindustrie.
★ **devenir une ~** | to become industrialized || eine (zur) Industrie werden; industrialisiert werden | **exercer une ~** | to exercise a trade || ein Gewerbe

**industrie** *f* Ⓐ *suite*
ausüben | **primer une** ~ | to subsidize an industry || eine Industrie staatlich subventionieren.
**industrie** *f* Ⓑ [dextérité; adresse] | diligence; skill; industry; assiduity || Geschick *n;* Ausdauer *f;* Fleiß *m;* Betriebsamkeit *f.*
—**-clef** *f* | key industry || Schlüsselindustrie *f.*
**industriel** *m* | industrialist; manufacturer; industrial || Industrieller *m.*
**industriel** *adj* | industrial || industriell; gewerblich | **accident** ~ | working accident; accident arising out of and in the course of employment || Betriebsunfall *m;* Arbeitsunfall | **actions** ~ **les** | industrial shares (stock); industrials *pl* || Industrieaktien *fpl* | **les arts** ~ **s** | the trades || das Gewerbe | **assurance** ~ **le** | industrial insurance; workmen's compensation || Gewerbeunfallversicherung *f* | **bâtiments** ~ **s** | industrial buildings || Industriebauten *mpl* | **carte de légitimation** ~ **le** | trade (trading) certificate || Gewerbelegitimationskarte *f;* Gewerbeschein *m* | **centre** ~ | industrial (manufacturing) center || Industriezentrum *n* | **chef** ~ | leader (captain) of industry; industrial leader || Industrieführer *m;* Wirtschaftsführer | **code** ~ | industrial code || Gewerbeordnung *f.*
★ **compagnie** ~ **le** | industrial (manufacturing) concern (company) || Industriegesellschaft *f;* Industrieunternehmen *n* | **comptabilité** ~ **le** ① | industrial bookkeeping || Industriebuchführung *f* | **comptabilité** ~ **le** ② | shop accounting || Betriebsbuchführung *f* | **la construction** ~ **le** ① | the construction of industrial buildings || die Errichtung von Industriebauten | **la construction** ~ **le** ② | industrial building activity (activities) || die industrielle Bautätigkeit | **crédit** ~ | industrial credit || Industriekredit *m;* Gewerbekredit | **crise** ~ **le** | industrial crisis | Industriekrise *f* | **droit** ~ | industrial (trade) law || Gewerberecht *n;* Wirtschaftsrecht | **école** ~ **le** | industrial school || Gewerbeschule *f;* Fachschule | **entente** ~ **le** | industrial cartel || Industriekartell *n.*
★ **entreprise** ~ **le;** **établissement** ~ **; exploitation** ~ **le** ① | industrial enterprise (undertaking) (concern); manufacturing company || Industrieunternehmen *n;* Industriebetrieb *m;* gewerbliches Unternehmen; Gewerbebetrieb | **exploitation** ~ **le** ② | industrial exploitation || gewerbliche (industrielle) Verwertung *f* | **expansion** ~ **le** | industrial expansion || industrielle Expansion *f;* Industrieexpansion | **immeuble** ~ | factory premises *pl;* factory; manufacturing plant || Fabrikgebäude *n;* Fabrik *f;* Fabrikanlage *f* | **investissements** ~ **s** | industrial investments || Industrieinvestitionen *fpl* | **la législation** ~ **le** | the factory acts (law) || die Industriegesetzgebung | **mobilier** ~ **et commercial** | industrial and business equipment || Geschäfts- und Betriebsinventar *n* | **mobilisation** ~ **le** | industrial mobilization || industrielle Mobilmachung *f* | **niveau** ~ | level of industry || Industrieniveau *n* | **obligations** ~ **les** | industrial bonds (securities) || Industrieobligationen *fpl* | **organisme** ~ | industrial (trade) organization (association) || Industrieverband *m* | **pays** ~ | industrial (industrialized) country || Industrieland *n* | **production** ~ **le** | industrial production || industrielle Erzeugung *f* (Produktion *f*) | **produit** ~ | industrial (manufactured) (finished) product || gewerbliches (industrielles) Erzeugnis *n* (Produkt *n*); Industrieprodukt | **prolétariat** ~ | industrial proletariat || Industrieproletariat *n.*
★ **propriété** ~ **le** | industrial property || gewerbliches Eigentum *n* | **droits de propriété** ~ **le** | industrial property rights || gewerbliche Schutzrechte *npl* | **office de la propriété** ~ **le** | Patent Office || Patentamt *n* | **protection de la propriété** ~ **le** | protection of industrial property || gewerblicher Rechtsschutz *m* | **région** ~ **le** | industrial (manufacturing) area (district) (center) || Industriegebiet *n;* Industriebezirk *m* | **révolution** ~ **le** | industrial révolution ~ | industrielle Umwälzung *f* | **secret** ~ | trade (manufacturing) secret || Fabrikgeheimnis *n;* Fabrikationsgeheimnis; Betriebsgeheimnis | **société** ~ **le** | industrial (manufacturing) company (concern) || Industriegesellschaft *f* | **tribunal** ~ | trade court || Gewerbegericht *n* | **ville** ~ **le** | manufacturing town || Fabrikstadt *f;* Industriestadt | **valeurs** ~ **les** | industrial securities (shares) (stock) (stocks) (bonds); industrials *pl* || Industriewerte *mpl;* Industriepapiere *npl;* Industrieaktien *fpl;* Industrieobligationen *fpl.*

**inéchangeable** *adj* | unexchangeable || nicht auswechselbar.
**inéconomique** *adj* | uneconomical || unwirtschaftlich.
**inécrit** *adj* | unwritten || ungeschrieben.
**inédit** *adj* | unpublished || unveröffentlicht.
**ineffacé** *adj* | unobliterated || nicht entwertet.
**ineffectif** *adj* | ineffective; without effect || unwirksam; ohne Wirkung.
**ineffectué** *adj* | not performed; not effected; unperformed || nicht bewirkt; unbewirkt.
**inefficace** *adj* | ineffective; inefficacious || unwirksam; wirkungslos; fruchtlos.
**inefficacité** *f* | ineffectiveness; inefficacy || Unwirksamkeit *f;* Wirkungslosigkeit *f;* Fruchtlosigkeit *f.*
**inégal** *adj* | unequal; ungleich | **conditions** ~ **es** | discriminatory terms || unterschiedliche (benachteiligende) Bedingungen *fpl* | **personnes** ~ **es en âge** | persons of unequal age || Personen *fpl* ungleichen Alters.
**inégalité** *f* Ⓐ | inequality || Ungleichheit *f* | ~ **de traitement** | inequality of treatment || ungleiche (Ungleichheit in der) Behandlung *f* | ~ **s sociales** | social inequalities || soziale Unterschiede *mpl.*
**inégalité** *f* Ⓑ | disparity || Mißverhältnis *n.*
**inéligibilité** *f* | ineligibility || Mangel *m* der passiven Wahlfähigkeit.
**inéligible** *adj* | not eligible; ineligible || nicht wählbar.
**inemployable** *adj* | unemployable || nicht verwendungsfähig.

**inemployé** *adj* Ⓐ [sans emploi] | unemployed; without employment || unbeschäftigt; beschäftigungslos; ohne Beschäftigung.
**inemployé** *adj* Ⓑ [inactif; improductif] | unused || ungenutzt | **capital** ~ | unused capital || totes Kapital *n*.
**inépuisable** *adj* | inexhaustible || unerschöpflich.
**inéquitable** *adj* | inequitable; unfair || unangemessen; unbillig.
**inescomptable** *adj* | undiscountable || nicht diskontierbar; nicht diskontfähig.
**inessayé** *adj* | untried; untested || unversucht; unerprobt.
**inestimable** *adj* | inestimable; invaluable || unschätzbar.
**inestimé** *adj* | unvalued || unbewertet.
**inexact** *adj* Ⓐ [incorrect] | inaccurate; incorrect; inexact; wrong; false || ungenau; unrichtig; falsch.
**inexact** *adj* Ⓑ [peu ponctuel] | unpunctual || unpünktlich.
**inexact** *adj* Ⓒ [instable] | unreliable || unzuverlässig.
**inexactitude** *f* Ⓐ | inaccuracy; incorrectness || Ungenauigkeit *f*; Unrichtigkeit *f*.
**inexactitude** *f* Ⓑ [manque de ponctualité] | unpunctuality || Unpünktlichkeit *f*.
**inexactitude** *f* Ⓒ [instabilité] | unreliability || Unzuverlässigkeit *f*.
**inexcusable** *adj* Ⓐ | inexcusable; unpardonable || unentschuldbar; nicht zu entschuldigen.
**inexcusable** *adj* Ⓑ [injustifiable] | unjustifiable; not justifiable; unwarrantable; not warrantable; indefensible || nicht zu rechtfertigen (zu verantworten) (zu vertreten); nicht vertretbar.
**inexécutable** *adj* | unworkable || unausführbar; undurchführbar.
**inexécuté** *adj* | unperformed; unexecuted || unvollzogen; unausgeführt.
**inexécution** *f* | non-performance; non-execution; non-fulfilment || Nichtausführung *f*; Nichterfüllung *f* | ~ **d'une convention** | non-fulfilment of a contract || Nichterfüllung eines Vertrages.
**inexigibilité** *f* | impossibility to recover || Uneintreibbarkeit *f*; Uneinbringlichkeit *f*.
**inexigible** *adj* Ⓐ | not to be claimed; not enforceable || nicht zu fordern; nicht klagbar.
**inexigible** *adj* Ⓑ [indu] | not due; not owed || nicht geschuldet; nicht schuldig.
**inexigible** *adj* Ⓒ [pas encore exigible] | not yet due || noch nicht geschuldet (fällig).
**inexigible** *adj* Ⓓ [irrécouvrable] | irrecoverable; not recoverable || uneintreibbar; nicht beitreibbar; uneinbringlich.
**inexpérience** *f* | inexperience; lack of experience || Unerfahrenheit *f*; Mangel *m* an Erfahrung | **abus de l'** ~ **d'autrui** | taking undue advantage of sb.'s inexperience || Mißbrauch *m* der Unerfahrenheit eines andern | **profiter de l'** ~ **de q.** | to take advantage of sb.'s inexperience || jds. Unerfahrenheit ausnützen.

**inexpérimenté** *adj* Ⓐ [manquant d'expérience] | inexperienced || unerfahren; ohne Erfahrung.
**inexpérimenté** *adj* Ⓑ [inessayé] | untried; untested || nicht erprobt (ausprobiert).
**inexpert** *adj* Ⓐ [inexpérimenté] | inexpert || unerfahren.
**inexpert** *adj* Ⓑ [non qualifié] | unskilled || ungelernt.
**infaillibilité** *f* | infallibility || Unfehlbarkeit *f*.
**infaillible** *adj* | infallible; unerring || unfehlbar.
**infalsifiable** *adj* | tamper-proof; which cannot be falsified (forged) (counterfeited) (tampered with) || unverfälschbar; nicht zu fälschen (zu verfälschen).
**infamant** *adj* | dishono(u)rable || ehrenrührig; entehrend | **crime** ~ | infamous crime || ehrenrühriges Verbrechen *n* | **peine** ~ **e** ① | dishonoring punishment || entehrende Strafe *f*; Ehrenstrafe | **peine** ~ **e** ② | punishment which involves loss of civil rights || Bestrafung *f*, welche den Verlust der bürgerlichen Ehrenrechte zur Folge hat.
**infâme** *adj* | infamous || ehrlos; unehrlich.
**infamie** *f* | dishono(u)r; disgrace || Ehrlosigkeit *f*; Gemeinheit *f*.
**infanticide** *m* Ⓐ | infanticide || Kindsmörder *m*.
**infanticide** *m* Ⓑ [crime d' ~] | infanticide; child murder || Kindsmord *m*; Kindstötung *f*.
**inférence** *f* | inference; conclusion || Schlußfolgerung *f*; Schluß *m*.
**inférer** *v* | ~ **qch. de qch.** | to infer (to conclude) sth. from sth. (from sth. to sth.) || etw. aus etw. folgern (schließen).
**inférieur** *m* | inferior || Untergebener *m* | **être l'** ~ **de q.** | to be sb.'s inferior || jds. Untergebener sein; jdm. untergeben sein.
**inférieur** *adj* | inferior || unterer; untergeordnet | **marchandises** ~ **es** | inferior goods || minderwertige Waren *fpl*; Schleuderware *f* | **à la moyenne** | below the average; less than average || unter dem Durchschnitt; unterdurchschnittlich | ~ **à la normale** | below normal || unter dem Normalen | **position** ~ **e** | inferior position || untergeordnete Stellung *f* | **de qualité** ~ **e** | of inferior quality || minderwertig | **être** ~ **à q.** | to be inferior to sb. || jdm. unterlegen sein.
**inférieurement** *adv* Ⓐ | in an inferior (in a lower) position || in einer untergeordneten Stellung.
**inférieurement** *adv* Ⓑ [bassement] | in an inferior (in a low-down) manner || in niedriger Art und Weise.
**infériorité** *f* | inferiority || Untergeordnetheit *f*; Minderwertigkeit *f* | **complexe d'** ~ | inferiority complex || Minderwertigkeitskomplex *m* | ~ **de niveau** | difference of (in) level || Niveauunterschied *m* | ~ **du nombre** | inferiority in numbers || zahlenmäßige Unterlegenheit *f*.
**infidèle** *adj* Ⓐ [déloyal] | unfaithful; disloyal || untreu.
**infidèle** *adj* Ⓑ [malhonnête] | dishonest || unredlich; unehrlich.
**infidèle** *adj* Ⓒ [inexacte] | incorrect; inaccurate || ungenau | **traduction** ~ | inaccurate translation; mis-

**infidèle** *adj* Ⓒ *suite*
translation || ungenaue (unrichtige) (falsche) Übersetzung *f.*
**infidèlement** *adv* Ⓐ [déloyalement] | unfaithfully || untreu.
**infidèlement** *adv* Ⓑ [malhonnêtement] | dishonestly || auf unredliche (unehrliche) Weise.
**infidèlement** *adv* Ⓒ [inexactement] | incorrectly; inaccurately || ungenauerweise.
**infidélité** *f* Ⓐ [déloyauté] | unfaithfulness; faithlessness; disloyalty || Untreue *f* | **faire des ~s à sa femme** | to be unfaithful to one's wife || seiner Frau untreu sein.
**infidélité** *f* Ⓑ [malhonnêteté] | dishonesty; breach of trust || Unehrlichkeit *f*; Unredlichkeit *f*.
**infidélité** *f* Ⓒ [inexactitude] | inaccuracy || Ungenauigkeit *f* | **~ de traduction** | inaccuracy in translation || Ungenauigkeit in der Übersetzung.
**infirmable** *adj* | to be invalidated || zu entkräften; aufzuheben.
**infirmatif** *adj* | invalidating; cancelling || entkräftend; ungültig machend; aufhebend | **arrêt ~** | order setting aside || aufhebende Entscheidung *f.*
**infirmation** *f* | cancellation; invalidation || Aufhebung; Ungültigmachung | **~ d'une décision**; **~ d'un jugement** | quashing (rescission) of a decision (of a judgment) || Aufhebung *f* (Umstoßung *f*) einer Entscheidung (eines Urteils).
**infirme** *m* | invalid || Invalid *m.*
**infirme** *adj* | disabled; invalid || gebrechlich; invalid.
**infirmer** *v* Ⓐ [déclarer nul] | to cancel; to invalidate; to annul; to strike down || aufheben; für ungültig erklären | **~ un arrêté** | to set an order aside || einen Beschluß aufheben | **~ une décision**; **~ un jugement** | to quash (to rescind) (to annul) (to set aside) a decision (a judgment) || eine Entscheidung (ein Urteil) aufheben (umstoßen) | **~ une théorie** | to invalidate a theory || eine Theorie entkräften.
**infirmer** *v* Ⓑ [affaiblir] | to weaken || schwächen.
**infirmerie** *f* | infirmary; hospital || Krankenrevier *n;* Krankenhaus *n.*
**infirmité** *f* | infirmity || Gebrechlichkeit *f.*
**inflammabilité** *f* | inflammability; combustibility || Feuergefährlichkeit *f.*
**inflammable** *adj* | inflammable; combustible || feuergefährlich | **matières ~s** | combustibles *pl* || feuergefährliche Stoffe *mpl.*
**inflation** *f* | inflation || Inflation | **mécanisme de l' ~** | inflationary process || Inflationsvorgang | **taux d' ~** | rate of inflation || Inflationsrate.
★ **~ exportée** | exported inflation || exportierte Inflation | **~ par les coûts**; **~ par hausse des coûts** | cost-push (cost-induced) inflation || Kosteninflation; kosteninduzierte Inflation | **~ par la demande**; **~ par excès de demande** | demand-pull inflation || Nachfrageinflation; nachfrageinduzierte Inflation | **~ par la hausse des salaires** | wage-push inflation || Lohninflation; lohninduzierte Inflation | **~ galopante** | galloping (runaway) inflation || galoppierende Inflation | **~ importée** | imported inflation || importierte Inflation | **~ larvée (latente)** | hidden (latent) (masked) inflation || latente (versteckte) Inflation | **~ ouverte** | open inflation || offene Inflation | **~ rampante** | creeping inflation || schleichende Inflation | **~ structurelle** | structural inflation || strukturelle Inflation.
★ **combattre (lutter contre) l' ~** | to fight inflation || die Inflation bekämpfen | **freiner l' ~** | to brake (to slow down) inflation || die Inflation bremsen (verlangsamen) | **juguler l' ~** | to contain (to curb) inflation || die Inflation drosseln (eindämmen).
**inflationniste** *m* | inflationist; one who is in favo(u)r of an inflationist policy || Anhänger *m* der (einer) Inflationspolitik.
**inflationniste** *adj* | inflationary || inflationär; inflatorisch; inflationistisch | **anticipations ~s** | inflationary expectations || inflationistische Erwartungen | **croissance non- ~** | non-inflationary (inflation-free) growth || inflationsfreies Wachstum *n* | **écart ~** ; **gap ~** | inflationary gap || inflationistische Lücke *f* | **poussées ~s** | inflationary push || Inflationsschub *m;* inflationistischer Auftrieb *m* | **spirale ~** | inflationary spiral || Inflationsspirale *f* | **surchauffe ~** | inflationary overheating || inflatorische Überhitzung *f* | **tendances ~s** | inflationary tendencies || inflationistische Tendenzen *fpl* | **pressions ~** ; **tensions ~s** | inflationary pressures (strains) || inflationäre Spannungen *fpl;* Inflationsdruck *m.*
**infliction** *f* | infliction || Auferlegung *f;* Verhängung *f* | **~ d'une amende** | imposition of a fine || Verhängung einer Geldstrafe | **~ d'une peine** | infliction of a penalty (of a punishment) || Verhängung einer Strafe.
**infligé** *adj* | **la peine ~e** | the inflicted penalty || die verhängte Strafe.
**infliger** *v* | to inflict || auferlegen; verhängen | **~ un affront à q.** ① | to insult sb.; to offer an insult to sb. || jdn. beleidigen (beschimpfen); jdm. eine Beleidigung zufügen | **~ un affront à q.** ② to slight sb. || jdn. geringschätzig behandeln | **~ une amende à q.** | to inflict (to impose) a fine on sb.; to fine sb. || jdn. mit einer Geldstrafe belegen; jdn. in eine Geldstrafe nehmen; jdn. büßen [S] | **~ des dommages à qch.** | to cause damage to sth. || einer Sache Schaden zufügen; etw. beschädigen | **~ une peine** | to impose a penalty (a punishment) || eine Strafe verhängen | **~ une peine à q.** | to inflict (to impose) a penalty on sb. || gegen jdn. eine Strafe verhängen; jdn. mit Strafe belegen; jdn. bestrafen.
**influençable** *adj* | susceptible to influence || zu beeinflussen; beeinflußbar.
**influence** *f* | influence || Einfluß *m;* Beeinflussung *f;* Einwirkung *f* | **sphère (zone) d' ~** | sphere (zone) of influence || Einflußbereich *m;* Einflußgebiet *n;* Einflußzone *f* | **dans la sphère d' ~ française** | French-controlled || in der französischen Einflußzone.
★ **~ décisive**; **~ déterminante** | decisive influ-

ence; control ‖ entscheidender (bestimmender) Einfluß | **avec une grande** ~ | influentially ‖ von großem Einfluß; einflußreich.
★ **avoir de l'** ~ | to have influence ‖ Einfluß haben; einflußreich sein | **avoir beaucoup d'** ~ **sur q.** | to have great influence over sb. ‖ einen großen Einfluß haben auf jdn. | **avoir peu d'** ~ | to have little weight ‖ wenig Einfluß haben; kaum ins Gewicht fallen | **exercer une** ~ **sur q.** | to exercise (to exert) an influence on sb.; to influence sb. ‖ einen Einfluß auf jdn. ausüben; jdn. beeinflussen; jdn. bearbeiten | **user de son** ~ **auprès de q.** | to use one's influence with sb. ‖ seinen Einfluß bei jdm. geltend machen | **sans** ~ | uninfluential ‖ ohne Einfluß.

**influencer** v | ~ **q.** | to influence sb.; to exercise (to exert) an influence on sb.; to bring influence to bear on sb. ‖ auf jdn. einen (seinen) Einfluß ausüben; jdn. beeinflussen | ~ **sensiblement qch.** | to influence sth. appreciably ‖ etw. merklich beeinflussen.

**influent** adj | influential ‖ einflußreich; von Einfluß | **avoir des amis** ~ **s** | to have influential friends ‖ einflußreiche Freunde haben | **homme** ~ | man of influence ‖ einflußreicher Mann | **peu** ~ | uninfluential ‖ ohne Einfluß.

**influer** v | ~ **sur q.** | to exercise (to exert) an influence on sb.; to influence sb. ‖ jdn. beeinflussen; einen (seinen) Einfluß auf jdn. ausüben; jdn. bearbeiten | ~ **sur qch.** | to have an influence (an effect) on (upon) sth. ‖ auf etw. Einfluß haben.

**informateur** m Ⓐ | informant ‖ Auskunftgeber m; Gewährsmann m; Auskunftsperson f | **journaliste** ~ | police-news reporter ‖ Zeitungsberichterstatter m für Straftaten | **magistrat** ~ | investigating judge ‖ Untersuchungsrichter m.

**informateur** m Ⓑ | [in Belgium] person entrusted with preparing the ground for the formation of a new government, but not designated as the future prime minister ‖ [in Belgien] mit der Vorbereitung zur Regierungsbildung Beauftragter.

**informaticien** m | computer (data-processing) expert (specialist); information specialist ‖ Informatiker m.

**informatif** adj | informative; informatory ‖ informatorisch; instruktiv; informativ.

**information** f Ⓐ | information ‖ Auskunft f; Information f | **agence d'** ~ | trade protection society ‖ Gläubigerschutzverband m | **agence (bureau) d'** ~ **s** ① | information bureau (office) (agency) ‖ Auskunftsbüro n; Auskunftsstelle f; Auskunftei f | **agence (bureau) d'** ~ **s** ②; **agence d'** ~ **s de presse** | press (news) agency ‖ Presseagentur f; Presseinformationsbüro n | **agent d'** ~ **s** | news agent ‖ Nachrichtenagent m | **centre d'** ~ ① | information centre ‖ Informationszentrum n | **centre d'** ~ ② | central information office (bureau) ‖ Zentralauskunftsstelle f | ~ **s de commerce** | business (trade) news ‖ Handelsnachrichten fpl; geschäftliche Nachrichten | **échange d'** ~ **s** | exchange (interchange) of information ‖ Austausch m von Nachrichten (von Informationen); Nachrichtenaustausch | **éléments d'** ~ | data pl ‖ Angaben fpl | **feuille (journal) d'** ~ | newspaper; news sheet ‖ Nachrichtenblatt n; Informationsblatt | ~ **s de dernière heure** | stop-press news ‖ letzte (allerneueste) Nachrichten fpl | **liberté de l'** ~ | freedom of the press ‖ Freiheit f des Nachrichtenwesens; Nachrichtenfreiheit | **ministère de l'** ~ | ministry of information ‖ Informationsministerium n | **organe d'** ~ | news organ ‖ Nachrichtenorgan n | ~ **s de presse** | press news ‖ Pressemitteilungen fpl; Pressenachrichten fpl | **service d'** ~ (**des** ~ **s**) | information (news) service ‖ Nachrichtendienst m | **service d'** ~ **s** | intelligence service ‖ Spionagedienst m | **source d'** ~ | source of information ‖ Nachrichtenquelle f | **voyage d'** ~ | information tour ‖ Informationsreise f.
★ **fausse** ~ | wrong information; misinformation ‖ falsche Auskunft (Information) | ~ **s financières** | financial news; city news ‖ Börsennachrichten fpl; Finanznachrichten | ~ **s radiodiffusées** | broadcast news ‖ durch Rundfunk verbreitete Nachrichten; Rundfunknachrichten | ~ **s télégraphiques** | telegraphic news ‖ Drahtnachrichten; Drahtmeldungen fpl | **selon des** ~ **s non-confirmées** | according to unconfirmed reports ‖ nach unbestätigten Meldungen; unbestätigten Nachrichten zufolge.
★ **prendre des** ~ **s** | to gather information; to make inquiries (enquiries); to inquire; to enquire ‖ Erkundigungen fpl (Auskünfte) (Auskunft) (Informationen) einziehen (einholen); sich erkundigen | **pour votre** ~ | for your information ‖ zu Ihrer Information.

**information** f Ⓑ [enquête] | enquiry ‖ Untersuchung f | ~ **sur un crime;** ~ **judiciaire** | criminal investigation ‖ Untersuchung eines Verbrechens; strafgerichtliche Untersuchung | ~ **préliminaire** | preliminary investigation ‖ Ermittlungsverfahren n; gerichtliche Voruntersuchung f | **ouvrir une** ~ | to start an investigation ‖ eine Voruntersuchung einleiten.

**informatique** f | data processing; informatics pl ‖ Informatik f; elektronische Datenverarbeitung (EDV) | ~ **distribuée;** ~ **partagée** | distributed computing (processing); distributed data processing (DDP) ‖ dezentrale Datenverarbeitung.

**informatiser** v | to computerize ‖ in Datenverarbeitung geben (nehmen).

**informe** adj Ⓐ [sans cérémonie] | informal; without ceremony ‖ formlos; zwanglos.

**informe** adj Ⓑ [pas dans les formes prescrites] | not complying (not in accordance) with the legal regulations; not in the regular form ‖ formwidrig; ohne Einhaltung der Formvorschriften; nicht in der vorgeschriebenen Form | **contrat** ~ | contract which lacks proper form ‖ formungültiger Vertrag m.

**informé** m [information juridique] | **jusqu'à plus am-**

**informé** *m, suite*
**ple** ~ | for further inquiry || zur weiteren Untersuchung.
**informé** *adj* | **bien** ~ | well informed || gut unterrichtet (informiert) | **mal** ~ | misinformed; ill-informed || falsch (schlecht) unterrichtet (informiert).
**informer** *v* Ⓐ [avertir] | ~ **q. sur qch.** | to inform sb. about (of) sth.; to give sb. information on (about) sth.; to advise sb. about sth.; to let sb. know sth. (about sth.) || jdn. von etw. benachrichtigen (verständigen) (unterrichten) (in Kenntnis setzen); jdm. von etw. Kenntnis (Bescheid) geben; jdm. etw. anzeigen (zur Kenntnis bringen); jdn. etw. wissen lassen | **s' ~ sur qch.** | to make enquiries about sth.; to inquire about sth.; to get information about (on) sth.; to find out about sth. || sich über etw. informieren (befragen) (erkundigen); über etw. Auskunft (Erkundigungen) (Informationen) einholen | **s' ~ si . . .** | to query if . . .; to inquire if . . . || anfragen ob . . .; sich informieren ob . . .
**informer** *v* Ⓑ [faire une information] | ~ **d'un (sur un) crime** | to inquire into (to investigate) a crime || wegen eines Verbrechens eine Untersuchung einleiten | ~ **contre q.** | to inform (to lay an information) against sb. || jdn. anzeigen (zur Anzeige bringen).
**infraction** *f* | infringement; breach; violation || Verletzung *f*; Bruch *m;* Verstoß *m* | ~ **de brevet** | infringement of a patent (of patent rights); patent infringement || Verletzung eines Patents (von Patentrechten); Patentverletzung | ~ **aux conditions** | breach of the conditions; violation of the terms || Verletzung (Nichteinhaltung *f*) der Bedingungen | ~ **au devoir** | breach (infringement) (violation) of duty || Pflichtverletzung; Pflichtwidrigkeit *f* | ~ **aux devoirs professionnels; ~ professionnelle** | breach of professional duty (discipline); professional misconduct || Verfehlung *f* gegen die Standespflicht; standesrechtliches Vergehen *n;* Standesvergehen | ~ **grave aux devoirs professionnels** | gross professional malpractice || schwere, standesrechtliche Verfehlung *f* | ~ **de droit commun** | breach of law || Zuwiderhandlung nach gemeinem Recht | ~ **de droits** | infringement of rights; infringement || Verletzung von Rechten; Rechtsverletzung | ~ **aux droits d'autrui** | infringement of the rights of third parties || Verletzung der Rechte Dritter | ~ **de garantie** | breach of warranty || Verletzung der Gewährspflicht; Garantieverletzung | ~ **à l'honneur** | breach of honno(u)r || Ehrverletzung | ~ **à la loi** | breach (violation) of the law || Verletzung des Gesetzes; Gesetzesverletzung | ~ **à la paix** | breach (violation) of the peace || Störung *f* der öffentlichen Ordnung; Friedensbruch *m* | ~ **à la police des mœurs** | offense of public morality || sittenpolizeiliche Übertretung *f* | **procédure d' ~** | infringement proceedings || Verfahren im Falle einer Zuwiderhandlung | ~ **au règlement** | irregularity || Regelwidrigkeit *f*;

Vorschriftswidrigkeit | ~ **aux règlements; ~ aux règles** | breach (violation) of the regulations || Verletzung der Regeln (der Vorschriften) | ~ **à un traité** | violation (infringement) of a treaty; breach of contract || Verletzung eines Vertrages; Vertragsverletzung; Vertragsbruch *m* | ~ **contraventionnelle** | minor offence || Übertretung *f* | ~ **correctionnelle** | major offence || Vergehen *n* | ~ **pénale; ~ à la loi pénale** | criminal (penal) offence; punishable (unlawful) (wrongful) act; offence || strafrechtliches Vergehen *n;* Straftat *f;* strafbare Handlung *f;* Vergehen *n;* Delikt *n* | ~ **politique** | political offence || politisches Vergehen *n* | ~ **punissable** | punishable offence || strafbare Übertretung *f* (Verletzung *f*) | ~ **routière** | road traffic offence || straßenverkehrspolizeiliche Übertretung | **classer une ~** | to close the file on (in respect of) an infringement || das Verfahren einstellen | **commettre une ~ aux dispositions de l'article X** | to be in breach of Article X || gegen Artikel X verstoßen | **commettre une ~** | to commit an offence || eine Übertretung begehen.
**infrastructure** *f* | infrastructure; capital equipment; facilities || Infrastruktur *f* | **taxation de l'utilisation des ~ s** | infrastructure charging || Abgeltung der Benutzung der Verkehrswege | ~ **de transport** | transport infrastructure || Verkehrswege *mpl* | ~ **s ferroviaires, routières et de navigation internes** | rail, road and inland waterway infrastructures || Verkehrswege der Eisenbahn, Straßen und Binnenschiffahrt.
**ingénieur** *m* | engineer || Ingenieur *m* | **l'art (la science) de l' ~** | engineering || der Ingenieurberuf *m* | ~ **en chef** | chief engineer || leitender Ingenieur; Chefingenieur | ~ **des constructions navales; ~ du génie maritime; ~ de la marine; ~ constructeur; ~ maritime** | shipbuilding engineer; naval architect (engineer) || Schiffbauingenieur | ~ **d'exploitation; ~ mécanicien** | manufacturing (mechanical) engineer || Maschinenbauingenieur; Maschinenbauer *m* | ~ **des mines** | mining engineer || Bergingenieur | ~ **de ponts et chaussées** | government civil engineer || Regierungsbaumeister *m* für Straßen- und Brückenbau.
★ ~ **civil** | civil engineer || Zivilingenieur | ~ **consultant** | consulting engineer || beratender Ingenieur | ~ **électricien** | electrical engineer || Elektroingenieur.
— **-conseil** *m* | consulting engineer; technical advisor || beratender Ingenieur *m;* technischer Beirat *m*.
**ingérence** *f* | interference; meddling || Einmischung *f* | ~ **dans une affaire** | interference in (with) a matter || Einmischung in eine Angelegenheit | ~ **des autorités dans les entreprises particulières** | government interference in private enterprise (in private business) || staatliche Einmischung (Eingriffe *mpl*) in die Privatwirtschaft.
**ingérer** *v* | **s' ~ dans une affaire** | to interfere (to meddle) in a business (in a matter) || sich in eine Ange-

legenheit einmischen | **s' ~ de faire qch.** | to take it upon os. to do sth. || es auf sich nehmen, etw. zu tun.

**inhabile** *adj* | incapable || unfähig | **~ à succéder** | incapable of succeeding || erbunfähig | **~ à tester** | incapable of making a will || unfähig zu testieren; testierunfähig | **~ à voter** | not qualified to vote || nicht stimmberechtigt.

**inhabilité** *f* | incapacity || Unfähigkeit *f* | **~ à succéder** | incapacity to inherit || Unfähigkeit, Erbe zu werden; Erbunfähigkeit | **~ à tester** | incapacity to make a will || Testierunfähigkeit.

**inhabiliter** *v* | to incapacitate || unfähig machen | **~ q. à faire qch.** | to disqualify sb. from doing sth. || jdn. zu etw. unfähig machen.

**inhérence** *f* | inherence; inherency || Anhaften *n*; Innewohnen *n* | **par ~** | inherently || der inneren Natur entsprechend.

**inhérent** *adj* | inherent || anhaftend; innewohnend | **être ~** | to inhere; to be inherent || anhaften; innewohnen.

**inhiber** *v* | to forbid; to prohibit || untersagen; verbieten.

**inhibition** *f* | prohibition || Untersagung *f*; Verbot *n*.

**inhibitoire** *adj* | prohibitory || verbietend.

**inhumation** *f* | burial || Beerdigung *f* | **frais d' ~** | burial expenses || Beerdigungskosten *pl*.

**inhumer** *v* | to bury || beerdigen.

**inimitié** *f* | enmity || Feindschaft *f*.

**inimprimable** *adj* | not printable; not fit to print || nicht druckbar; zum Druck nicht geeignet.

**inimprimé** *adj* | unprinted || ungedruckt.

**inintelligible** *adj* | unintelligible || unverständlich | **être ~** | to make no sense || keinen Sinn geben.

**inintention** *f* [défaut d'intention] | absence of intention || Unabsichtlichkeit *f*.

**inintentionnellement** *adv* | unintentionally || unabsichtlicherweise.

**ininterrompu** *adj* | uninterrupted; without interruption || ununterbrochen; ohne Unterbrechung; ohne Unterbruch [S] | **progrès ~** | steady progress || stetiger Fortschritt *m*.

**inique** *adj* | iniquitous || unbillig; ungerecht.

**iniquement** *adv* | iniquitously || unbilligerweise.

**iniquité** *f* | iniquity || Unbilligkeit *f*; Ungerechtigkeit *f* | **clause d' ~** | hardship clause || Härteklausel *f*.

**initial** *adj* | initial; opening || anfänglich; Anfangs... | **capital ~** | initial (opening) capital; original capitalization || Anfangskapital *n*; Grundkapital; Stammkapital | **date ~ e; terme ~** | initial date || Anfangstermin *m*; Anfangstag *m* | **lettre ~ e** | initial letter || Anfangsbuchstabe *m*; Initiale *f* | **valeur ~ e** | initial (original) value || Anschaffungswert *m*; Einstandswert.

**initiale** *f* | initial letter || Anfangsbuchstabe *m* | **apposer (mettre) ses ~ s à qch.** | to put (to give) (to sign) one's initials to sth.; to initial sth. || etw. mit seinem Handzeichen versehen; etw. abzeichnen | **signer une copie de ses ~ s** | to initial a copy || eine Abschrift abzeichnen.

**initiative** *f* Ⓐ | initiative || Initiative *f*; Antrieb *m*; Veranlassung *f* | **syndicat d' ~** ① | association for the encouragement of touring || Fremdenverkehrsverein *m*; Verein zur Förderung des Fremdenverkehrs | **syndicat d' ~** ② | tourist information bureau; touring office || Büro *n* (Auskunftsstelle *f*) des Fremdenverkehrsvereins | **~ privée** | private initiative || private Initiative; Privatinitiative; Unternehmerinitiative | **faire qch. de sa propre ~** | to do sth. on one's own initiative || etw. von sich aus (aus eigenem Antrieb) (aus eigener Initiative) tun | **prendre l' ~ pour faire qch.** | to take the initiative in doing sth. || die Initiative ergreifen, um etw. zu tun | **sur l' ~ de** | at the instigation of || auf Betreiben (Veranlassung) von.

**initiative** *f* Ⓑ [droit de l' ~] | initiative; right to take the initiative || Recht *n* eigenen Handelns; Recht der Initiative; Initiativrecht | **~ législative** | legislative initiative || Gesetzgebungsinitiative | **avoir l' ~ de qch.** | to have the initiative in (with) respect to sth. || mit Bezug auf etw. das Recht der Initiative haben.

**initiative** *f* Ⓒ [esprit d' ~] | initiative; spirit of initiative || Unternehmungsgeist *m*; Initiative *f* | **homme d'une grande ~** | man with large powers (with plenty) of initiative || Mann mit (von) großer Entschlußkraft (mit großem Unternehmungsgeist) | **défaut (manque) d' ~** | lack of initiative || Mangel *m* an Entschlußkraft | **faire preuve d' ~** | to show initiative || Entschlußkraft *f* beweisen | **épanouissement de la libre ~** | development of free initiative || freie Entfaltung *f* der Initiative | **manquer d' ~** | to lack initiative || Mangel *m* an Entschlußkraft zeigen.

**initier** *v* | **~ q. à un secret** | to let sb. into a secret || jdn. in ein Geheimnis einweihen.

**injonction** *f* | **~ de la justice** | order (writ) of the court; court order || Anordnung *f* des Gerichts; gerichtliche Anordnung (Verfügung *f*) | **~ provisoire** | temporary (interim) (interlocutory) (preliminary) injunction; provisional order || einstweilige Verfügung *f* (Anordnung *f* des Gerichts) | **~ de s'abstenir** | restraining (restrictive) injunction || einstweilige Verfügung, [etw.] zu unterlassen; einstweiliges gerichtliches Verbot *n*.

**injure** *f* Ⓐ [tort] | wrong; tort || Unrecht *n* | **faire ~ à q.** | to wrong sb. || jdm. ein Unrecht zufügen.

**injure** *f* Ⓑ [insulte; offense] | insult; insulting word (remark) || Beleidigung *f*; beleidigende Bemerkung *f* (Äußerung *f*) | **~ gratuite** | unwarranted (unprovoked) insult || grundlose Beleidigung; Beleidigung ohne Veranlassung | **~ grave** | serious insult (injury) || schwere (ernste) Beleidigung | **dire des ~ s à q.** | to use insulting words (language) to sb. || jdm. gegenüber beleidigende Bemerkungen (Äußerungen) machen; jdm. Beleidigungen sagen | **faire ~ (faire une ~) à q.** | to offer an insult to sb.; to insult sb. || jdm. eine Beleidigung zufügen; jdn. beleidigen | **repousser une ~** | to fling

**injure** f Ⓑ *suite*
back an insult ‖ eine Beleidigung auf der Stelle erwidern.
**injuste** m | **le juste et l'** ~ | right and wrong ‖ Recht n und Unrecht n.
**injuste** adj | unjust; unfair ‖ ungerecht; unbillig.
**injustement** adv | unjustly; unfairly ‖ ungerechterweise; unbilligerweise.
**injustice** f | injustice; unfairness ‖ Ungerechtigkeit f; Unbilligkeit f | ~ **criante**; ~ **flagrante** | blatant (crying) (gross) injustice; flagrant piece of injustice ‖ schreiende Ungerechtigkeit; schreiendes (krasses) Unrecht n | **faire une** ~ **à q.** | to do sb. an injustice; to wrong sb. ‖ jdm. Unrecht tun | **réparer une** ~ | to make good an injustice; to repair a wrong ‖ ein Unrecht (eine Ungerechtigkeit) wiedergutmachen.
**injustifiable** adj | unjustifiable; not justifiable; unwarrantable; not warrantable; indefensible ‖ nicht zu rechtfertigen (zu verantworten) (zu vertreten); unverantwortlich; nicht vertretbar.
**injustifié** part | unjustified; unwarranted ‖ unberechtigt; ungerechtfertigt; unbefugt.
**innavigabilité** f Ⓐ | non-navigability ‖ mangelnde Schiffbarkeit f.
**innavigabilité** f Ⓑ | unseaworthiness ‖ Seeuntüchtigkeit f.
**innavigable** adj Ⓐ | non-navigable ‖ nicht schiffbar.
**innavigable** adj Ⓑ | unseaworthy ‖ seeuntüchtig.
**inné** adj | innate; inherent; inborn ‖ angeboren.
**innégociable** adj | not negotiable ‖ nicht begebbar; [durch Indossament] nicht übertragbar.
**innocemment** adv | innocently ‖ unschuldigerweise.
**innocence** f | innocence; guiltlessness ‖ Schuldlosigkeit f; Unschuld f | **protestation de son** ~ | protestation of one's innocence ‖ Beteuerung f seiner Unschuld | **protester de son** ~ | to assert (to protest) one's innocence ‖ seine Unschuld beteuern.
**innocent** adj | guiltless; not guilty; without guilt | unschuldig; schuldlos; ohne Schuld | **tenir q. pour** ~ | to hold sb. guiltless ‖ jdn. für schuldlos (unschuldig) halten.
**innombrable** adj | innumerable; countless ‖ unzählig; zahllos.
**innovation** f | innovation ‖ Neuerung f.
**inobservance** f | inobservance ‖ Nichtbeachtung f.
**inobservation** f | non-observation; non-compliance ‖ Nichtbeobachtung f; Nichteinhaltung f; Nichtbefolgung f | **en cas d'** ~ | in case of noncompliance ‖ im Falle der Nichtbefolgung | ~ **d'un délai** | non-compliance with a period of time ‖ Nichteinhaltung (Versäumung f) (Überschreitung f) einer Frist; Fristversäumung; Fristüberschreitung | ~ **des formalités** | non-observance of (non-compliance with) the formalities ‖ Nichteinhaltung der Formalitäten | ~ **de la loi** | non-compliance with the law; failure to comply with the law ‖ Nichtbeachtung f des Gesetzes | ~ **d'un règlement** | non-compliance (default in complying) with a rule; failure to comply with (to observe) a regulation ‖ Nichteinhaltung (Nichtbefolgung) einer Bestimmung.
**inobservé** part Ⓐ | unobserved ‖ unbeachtet.
**inobservé** part Ⓑ [non accompli] | not complied with ‖ nicht befolgt; nicht eingehalten.
**inoccupation** f | want of occupation; unemployment ‖ Unbeschäftigtsein n; Beschäftigungslosigkeit f.
**inoccupé** adj Ⓐ | unoccupied; unemployed ‖ unbeschäftigt; beschäftigungslos.
**inoccupé** adj Ⓑ [vacant] | vacant ‖ unbesetzt.
**inofficiel** adj | unofficial ‖ nicht amtlich; nicht offiziell; inoffiziell.
**inopérant** adj | inoperative; invalid ‖ wirkungslos; ungültig; nichtig.
**inopportun** adj Ⓐ [impropre] | inopportune ‖ ungeeignet; untunlich | **remarque** ~ **e** | improper (unsuitable) remark ‖ unangebrachte (unpassende) Bemerkung f.
**inopportun** adj Ⓑ [mal à propos] | untimely ‖ ungelegen; unzeitgerecht | **remarque** ~ **e** | ill-timed (unseasonable) remark ‖ zur Unzeit gemachte Bemerkung f.
**inopportunément** adv Ⓐ | inopportunely ‖ in ungeeigneter Weise.
**inopportunément** adv Ⓑ [à contre-temps] | unseasonably ‖ zur Unzeit.
**inopportunité** f Ⓐ | inopportunity ‖ Ungeeignetheit f; Untunlichkeit f.
**inopportunité** f Ⓑ | unseasonableness ‖ Ungelegenheit f.
**inopposable** adj | **fait** ~ | fact which cannot be opposed ‖ Tatsache f, welche nicht eingewandt (vorgebracht) werden kann.
**inqualifiable** adj | unqualifiable ‖ nicht zu qualifizieren | **agression** ~ | unqualifiable (unjustifiable) act of aggression ‖ durch nichts zu rechtfertigender Akt m der Aggression.
**inquiéter** v | to trouble ‖ beeinträchtigen | ~ **q. dans la possession de qch.** | to disturb sb. in his possession of sth. ‖ jdn. im Besitz einer Sache stören.
**inquisiteur** m | inquisitor ‖ Inquisitor m.
**inquisitif** adj | inquisitive ‖ Inquisitions ...; inquisitorisch.
**inquisition** f | inquisition ‖ Inquisition f.
**inquisitionner** v | to search; to examine ‖ untersuchen.
**inquisitoire** f | investigation; inquistorial procedure ‖ Untersuchung f; Untersuchungsverfahren.
**inquisitorial** adj | **procédure** ~ **e** | investigation ‖ Untersuchungsverfahren f; Ermittlungsverfahren.
**insaisissabilité** f | immunity from distraint (from attachment) ‖ Unpfändbarkeit f.
**insaisissable** adj | not subject to distraint (to attachment); not distrainable; not attachable ‖ unpfändbar; nicht pfändbar; der Pfändung nicht unterworfen | **biens** ~ **s** | not attachable property ‖ unpfändbare Gegenstände mpl | **droit** ~ | not attachable (not distrainable) right ‖ unpfändbares Recht n | **montant** ~ | amount not subject to distraint (attachment) (for which execution cannot

issue) (which cannot be attached) ‖ unpfändbarer (der Pfändung nicht unterliegender) Betrag.

**insatisfait** *adj* | unsettled; unpaid ‖ unerledigt; unbezahlt.

**insciemment** *adv* | unknowingly ‖ unbewußterweise; unbewußt.

**inscription** *f* Ⓐ | registration; recording ‖ Einschreibung *f;* Eintragung *f* | **bordereau (certificat) d'** ~ | certificate of entry (of registration) (of registry) ‖ Eintragungsbescheinigung *f* | ~ **à une association (un organisme) professionnel(le)** | membership (registration as a member) of a professional organisation ‖ Mitgliedschaft *f* eines Berufsverbandes | **bureau de l'** ~ **maritime** | marine registry office ‖ Schiffsregisteramt *n;* Schiffsregister *n* | ~ **des brevets** | registration of patents ‖ Eintragung von Patenten | **conditions d'** ~ | terms of registration ‖ Eintragungsvoraussetzungen *fpl;* Eintragungsbedingungen *fpl* | **date d'** ~ | date of registration (of entry); registration date ‖ Tag *m* der Eintragung; Eintragungstag | **délai d'** ~ | period for making registration ‖ Meldefrist *f;* Anmeldefrist | **droit d'** ~ ① | fee for registration; registration fee ‖ Eintragungsgebühr *f* | **droit d'** ~ ② | entrance fee (money) ‖ Aufnahmegebühr *f* | ~ **d'une entreprise** | registration of a firm ‖ Eintragung einer Firma; Firmeneintragung | **extrait de l'** ~ | extract from the register ‖ Registerauszug *m;* Rollenauszug | ~ **de faux** ① | plea of forgery ‖ Einwand *m* (Erhebung *f* des Einwandes) der Fälschung | ~ **de faux** ② | procedure in proof of the falsification of a document ‖ Verfahren *n* zum Zwecke des Nachweises der Fälschung einer Urkunde | **feuille d'** ~ | entry form ‖ Anmeldeformular *n* | ~ **au grand-livre** | registration in (entering on) the ledger; ledgering ‖ Eintrag *m* (Eintragung) ins Hauptbuch | ~ **d'hypothèque;** ~ **hypothécaire** | registration (recording) of a mortgage ‖ Eintragung einer Hypothek; Hypothekeneintragung | **certificat d'** ~ **hypothécaire** | certificate of registration of mortgage ‖ Hypothekenbrief *m;* Hypothekenschein *m* | ~ **au livre foncier** | registration in the land register ‖ Eintragung ins Grundbuch | ~ **des marques** | registration of trademarks ‖ Eintragung von Warenzeichen | **dans l'ordre d'** ~ | in the order of the entries (of registration) ‖ in der Reihenfolge der Eintragung(en) | **requête à fin d'** ~ **(en** ~ **)** | application for registration | Anmeldung *f* zur (Antrag *m* auf) Eintragung; Eintragungsantrag | **prendre son** ~ | to enter one's name; to have one's name entered; to register ‖ sich (seinen Namen) eintragen (eintragen lassen) | **soumettre (faire procéder) qch. à l'** ~ **; notifier qch. à fin d'** ~ | to report sth. for registration; to apply (to make application) for registration of sth. ‖ etw. zur (zwecks) Eintragung anmelden.

**inscription** *f* Ⓑ [légende] | inscription ‖ Inschrift.

**inscription** *f* Ⓒ [écrit; avis] | notice ‖ Aufschrift; Anschrift.

**inscrire** *v* | to inscribe; to register; to enter ‖ einschreiben; eintragen | ~ **un article au grand-livre** | to enter an item in the ledger; to ledger an item ‖ einen Posten ins Hauptbuch eintragen; von einem Posten Eintrag ins Hauptbuch machen | ~ **au budget** | to enter (to show) in the budget ‖ in den Haushaltsplan einsetzen | ~ **qch. au compte de q.** | to enter sth. against sb. ‖ etw. zu jds. Lasten buchen | ~ **qch. au budget** | to include sth. in the budget; to budget for sth. ‖ etw. im Budget (im Etat) (im Haushaltsplan) vorsehen | **s'** ~ **en faux contre qch.** | to plead the falsity of sth.; to dispute the validity of sth. ‖ bestreiten, daß etw. echt ist; die Echtheit von etw. bestreiten; gegen etw. Fälschung einwenden (den Einwand der Fälschung erheben) | ~ **une hypothèque** | to register a mortgage; to have a mortgage registered (recorded) ‖ eine Hypothek eintragen (eintragen lassen) | ~ **un nom sur une liste** | to enter a name on a list ‖ einen Namen in eine Liste eintragen | ~ **à l'ordre du jour** | to put a point on the agenda; to include a point in the agenda ‖ einen Punkt in die Tagesordnung aufnehmen (auf die Tagesordnung setzen) | **faire** ~ **qch.** | to register sth.; to have sth. registered ‖ etw. anmelden (eintragen lassen) | **s'** ~ **; se faire** ~ | to put one's name down; to enter one's name; to have os. registered; to register ‖ sich (seinen Namen) eintragen (eintragen lassen) | **se faire** ~ **à la police** | to register (to register os.) with the police ‖ sich polizeilich (bei der Polizei) anmelden.

**inscrit** *m* | **les** ~ **s** | the voters; persons registered on the voter's list ‖ die eingeschriebenen Wahlberechtigten.

**inscrit** *adj* Ⓐ | **créance** ~ **e** | registered claim (debt) ‖ eingetragene Forderung *f;* Buchforderung | **créance** ~ **e (dette** ~ **e) au livre de la dette** | ledger debt ‖ Schuldbuchforderung *f* | **créance** ~ **e) au grand-livre de la Dette** | debt inscribed in the national debt register ‖ Staatsschuldbuchforderung *f* | **valeurs** ~ **es à la côte** | listed stock(s) ‖ notierte Werte *mpl* | **valeurs non-** ~ **es** | unlisted stock(s) ‖ nicht notierte Werte *mpl*.

**inscrit** *adj* Ⓑ | non- ~ | independant ‖ parteilos.

**inscrit** *adj* Ⓒ | entered; registered ‖ eingetragen | **être** ~ **au barreau d'un Etat membre** | to be entitled to practise before a court of a Member State ‖ in einem Mitgliedstaat als Anwalt zugelassen sein | **les montants** ~ **s au budget** | the amounts shown (entered) in the budget ‖ die im Haushaltsplan eingetragenen Beträge.

**insécurité** *f* | insecurity; uncertainty ‖ Unsicherheit *f;* Ungewißheit *f* | ~ **juridique** | juridical insecurity ‖ Rechtsunsicherheit.

**inséparable** *adj* | inseparable ‖ untrennbar.

**inséré** *adj* | **clause** ~ **e** | inserted clause ‖ eingefügte Klausel *f*.

**insérer** *v* Ⓐ [introduire] | to insert ‖ einfügen | ~ **une clause (une condition) dans un contrat** | to insert a clause (a condition) in an agreement ‖ eine Klausel (eine Bedingung) in einen Vertrag einfügen.

**insérer** *v* Ⓑ [annoncer] | ~ **une annonce dans un journal** | to insert an advertisement in a newspaper || eine Anzeige (eine Annonce) in eine Zeitung einrücken (aufnehmen).
**insertion** *f* Ⓐ | insertion || Einfügung *f* | ~ **d'une clause (d'une condition) dans un contrat** | insertion of a clause (of a condition) in an agreement || Einfügung einer Bedingung (einer Klausel) in einen Vertrag.
**insertion** *f* Ⓑ [dans un journal] | insertion || Einrückung *f;* Inserierung *f* | **frais d'** ~ ① | advertising charges || Einrückungskosten *pl;* Insertionskosten *pl* | **frais d'** ~ ② | cost of publication || Veröffentlichungskosten | **tarif d'** ~ | advertising rates; rate card || Einrückungstarif *m;* Annoncentarif; Anzeigenpreisliste *f*.
**insertion** *f* Ⓒ [annonce] | insertion; advertisement || Anzeige *f;* Inserat *n*.
**insignes** *mpl* | badge; distinguishing mark || Abzeichen *n;* Kennzeichen *n*.
**insignifiance** *f* | insignificance; unimportance || Bedeutungslosigkeit *f;* Unwichtigkeit *f;* Geringfügigkeit *f*.
**insignifiant** *adj* | insignificant; unimportant; of little (of no) importance || unbedeutend; bedeutungslos; unerheblich; geringfügig | **somme** ~ **e** | paltry sum || geringfügige Summe *f;* Bagatelle *f*.
**insinuation** *f* | insinuation; innuendo || Unterstellung *f;* Anspielung *f*.
**insinuer** *v* | to insinuate || unterstellen; unterschieben.
**insistance** *f* | insistence; insistency || Bestehen *n;* Beharren *n* | **avec** ~ | insistently || beharrlich | **affirmer qch. avec** ~ | to insist on (upon) sth. || etw. beteuern; etw. nachdrücklich versichern | **sur son** ~ **à faire qch.** | upon his insistence in doing sth. || da er darauf bestand, etw. zu tun.
**insister** *v* | ~ **sur ses demandes** | to insist on (to persist in) one's claims || auf seinen Forderungen bestehen | ~ **sur un fait** | to lay stress upon a fact || auf eine Tatsache Nachdruck legen | ~ **sur un point** | to insist on (upon) a point || auf einem Punkt bestehen | ~ **auprès de q. sur la nécessité de faire qch.** | to urge on sb. the necessity of doing sth. || jdm. gegenüber nachdrücklich darauf bestehen, daß etw. gemacht wird | ~ **pour avoir une réponse immédiate** | to insist on (to press for) an immediate answer (reply) || eine sofortige Antwort verlangen; auf einer sofortigen Antwort bestehen.
★ ~ **pour que q. fasse qch.** | to insist on sb.'s doing sth. || darauf bestehen, daß jd. etw. macht | ~ **pour que qch. se fasse** | to urge that sth. should be done; to insist on sth. being done; to be insistent that sth. shall be done || darauf bestehen, daß etw. geschieht (geschehe) (gemacht wird) | ~ **sur qch.** | to insist on sth. || auf etw. bestehen (dringen).
**insolvabilité** *f* | insolvency || Zahlungseinstellung *f;* Zahlungsunfähigkeit *f;* Insolvenz *f*.
**insolvable** *m* [débiteur insolvable] | insolvent debtor;

bankrupt || zahlungsunfähiger Schuldner *m;* Gemeinschuldner.
**insolvable** *adj* | insolvent || zahlungsunfähig; insolvent | **se déclarer** ~ | to declare os. bankrupt (insolvent); to file one's bankruptcy petition || sich für zahlungsunfähig erklären; seinen Konkurs anmelden | **devenir** ~ | to become insolvent || zahlungsunfähig werden; die Zahlungen einstellen.
**insoupçonnable** *adj* | above (beyond) suspicion || über Verdacht erhaben.
**insoutenable** *adj* Ⓐ [insupportable] | untenable; not tenable; unbearable || unhaltbar; nicht haltbar; unerträglich | **conditions** ~ **s** | untenable (unbearable) conditions || unhaltbare Zustände *mpl*.
**insoutenable** *adj* Ⓑ [indéfendable] | unmaintainable; unwarrantable || nicht aufrechtzuerhalten; nicht zu vertreten | **assertion** ~ | unwarrantable assertion (statement) || unhaltbare Behauptung *f*.
**inspecter** *v* Ⓐ [examiner] | to examine || prüfen; nachprüfen.
**inspecter** *v* Ⓑ [visiter] | to inspect; to visit || besichtigen; inspizieren.
**inspecteur** *m* | inspector; surveyor; examiner; superintendent; overseer || Aufseher *m;* Prüfer *m;* Inspektor *m;* Kontrollbeamter *m* | ~ **des contributions directes;** ~ **des finances** | inspector (surveyor) of taxes; tax inspector || Steuerinspektor; Steuerkontrollbeamter | ~ **des douanes** | customs inspector; inspector of customs || Zollinspektor; Zolloberaufseher | ~ **des écoles;** ~ **de l'instruction publique;** ~ **général** | school inspector (superintendent) || Oberschulinspektor; Oberinspektor der Schulen | ~ **de l'enseignement primaire;** ~ **primaire** | primary-school inspector || Inspektor der Grundschulen | ~ **des mines** | inspector of mines; mine surveyor || Berginspektor; Bergwerksinspektor | ~ **de mouvement** | section superintendent || Bahnbetriebsleiter *m* | ~ **de police** | police inspector || Polizeiinspektor | ~ **du travail;** ~ **d'usine** | factory inspector || Aufsichtsbeamter der Gewerbepolizei; Gewerbeinspektor.
★ ~ **divisionnaire** | departmental (sectional) inspector || Bezirksinspektor; Abteilungsinspektor | ~ **général** | inspector general || Generalinspektor | ~ **sanitaire** | public health officer; sanitary inspector || Aufsichtsbeamter der Gesundheitspolizei (des öffentlichen Gesundheitsdienstes).
**inspection** *f* Ⓐ | inspection; examination || Besichtigung *f;* Inspektion *f;* Durchsicht *f* | **rapport d'** ~ | inspection (inspectional) report || Prüfungsbericht *m;* Inspektionsbericht | ~ **du travail** | factory inspectorate || Gewerbeaufsicht *f* | **tournée (voyage) d'** ~ | tour of inspection; inspection tour (trip) || Besichtigungsreise *f;* Inspektionsreise | **vente à l'** ~ | sale for inspection; purchase subject to examination (inspection) || Kauf *m* auf Besicht.
**inspection** *f* Ⓑ; **inspectorat** *m* [fonction d'inspecteur] | inspectorship; inspectorate || Aufsichtsamt *n;* Inspektion *f*.
**instabilité** *f* Ⓐ | instability || Unbeständigkeit *f;* Un-

sicherheit *f* | ~ **économique** | economic instability || mangelnde wirtschaftliche Stabilität *f* | ~ **monétaire** | monetary instability || Währungsunsicherheit *f;* Währungsschwankungen *fpl.*
**instabilité** *f* Ⓑ [manque de solidité] | unreliability || Unzuverlässigkeit *f.*
**installation** *f* Ⓐ | installation || Einsetzung *f;* Amtseinsetzung; Bestallung *f;* Installierung *f.*
**installation** *f* Ⓑ [mise en place] | setting up; equipping || Montage *f.*
**installation** *f* Ⓒ [établissement] | installation; plant || Einrichtung *f;* Anlage *f* | ~ **de (du) bureau** | office equipment || Büroeinrichtung; Büroausstattung *f* | **frais d'** ~ | initial expenses || Anschaffungskosten *pl.*
**installation** *f* Ⓓ [les agencements] | [the] fittings || [die] Einrichtungsgegenstände *mpl.*
**installations** *fpl* | ~ **de production** | production (manufacturing) facilities || Produktionsanlagen *fpl* | ~ **industrielles** | industrial installations || Industrieanlagen *fpl* | ~ **portuaires** | port installations (equipment) || Hafenanlagen *fpl;* Hafeneinrichtungen *fpl.*
**installer** *v* Ⓐ | to install || einsetzen; einführen; bestellen; bestallen.
**installer** *v* Ⓑ [mettre en place] | to set up; to fit up; to equip || einrichten; installieren.
**installer** *v* Ⓒ [établir] | to establish; to settle || niederlassen | **s'** ~ | to settle down; to establish os. || sich niederlassen.
**instance** *f* Ⓐ | process; suit || Verfahren *n;* Prozeß *m;* Instanz *f* | **admissibilité de l'** ~ | leave to take legal proceedings || Zulässigkeit *f* des Rechtsweges | ~ **d'appel;** ~ **de recours** | appeal instance || Berufungsinstanz; Beschwerdeinstanz | ~ **en cassation;** ~ **de révision** | appeal instance || Revisionsinstanz | **les affaires en** ~ **devant la cour** | the matters (cases) pending before the court || die beim Gericht anhängigen Sachen | **dans les** ~ **s en divorce** | in divorce cases || in Ehescheidungsprozessen; in Scheidungssachen | **être en** ~ **de divorce** | to be in the divorce courts || in Scheidung liegen | **introduction de l'** ~ ① | filing of the action || Einreichung *f* (Erhebung *f*) der Klage; Klagseinreichung; Klagserhebung | **introduction de l'** ~ ② | date of filing the action || Eintritt *m* der Rechtshängigkeit | **suite d'** ~ **s** | order of instances || Instanzenzug *m;* Instanzenweg *m.*
★ ~ **antérieure** | lower instance || Vorinstanz; Unterinstanz; untere Instanz | **première** ~ | first instance || erste Instanz | **deuxième** ~ | second (appeal) instance || zweite Instanz; Berufungsinstanz | **dernière** ~ | last instance || letzte Instanz | **en dernière** ~ | in the last instance || letztinstanzlich; in letzter Instanz.
★ ~ **supérieure** | higher instance || höhere (übergeordnete) Instanz | ~ **immédiatement supérieure** | next higher instance || nächsthöhere Instanz | **supérieure en** ~ **(dans l'ordre des** ~ **s)** | of the next higher instance || im Instanzenzug übergeordnet.

★ **être en** ~ | to be in court (before the court) || dem Gericht vorliegen | **introduire une** ~ **(une** ~ **en justice) contre q.** | to bring (to enter) (to institute) (to take) an action against sb.; to sue sb.; to file suit against sb.; to institute legal proceedings against sb. || gegen jdn. eine Klage einbringen (einreichen) (anstrengen) (anhängig machen); gegen jdn. klagen (Klage erheben); jdn. verklagen; gegen jdn. einen Prozeß anstrengen (anfangen) (einleiten); gegen jdn. klagbar (gerichtlich) vorgehen; jdn. gerichtliche Schritte unternehmen; jdn. gerichtlich in Anspruch nehmen; eine Sache gegen jdn. vor Gericht bringen | **joindre des** ~ **s** | to consolidate actions || Klagen (Klagesachen) (Prozesse) miteinander verbinden | **lier une** ~ | to enter an action for trial || eine Sache (eine Klage) (einen Prozeß) anhängig machen | **par toutes les** ~ **s** | through all instances || durch alle Instanzen.
**instance** *f* Ⓑ [autorité] | authority || Behörde *f;* Stelle *f* | **les** ~ **s compétentes** | the competent authorities || die zuständigen Stellen.
**instance** *f* Ⓒ [initiative; diligence] | **sur l'** ~ **de . . .** | at the instance of . . . || auf Veranlassung von . . . .
**instance** *f* Ⓓ [imminence de qch.] | **être en** ~ **de départ** | to be about to leave (on the point of leaving) || vor der Abreise stehen; im Begriff sein, abzureisen | **être en** ~ **de vente** | to be about to be sold || vor dem Verkauf stehen.
**instances** *fpl* [sollicitations pressantes] | requests *pl;* entreaties *pl* | Bitten *fpl;* Verlangen *n* | **sur les** ~ **de q.** | upon sb.'s request || auf jds. Betreiben | **sur les** ~ **pressantes de q.** ① | at sb.'s earnest request || auf jds. ernstes Verlangen | **sur les** ~ **pressantes de q.** ② | at sb.'s urgent request || auf jds. dringende Vorstellungen *fpl* | **sur les** ~ **pressantes de q.** ③ | at sb.'s insistence || auf jds. Drängen *n* | **faire de vives** ~ **auprès de q.** | to make earnest representations to sb. || bei jdm. ernste Vorstellungen machen.
**instant** *m* | ~ **de décès** | time (hour) of death || Zeitpunkt *m* des Todes; Todeszeit *f;* Sterbezeit | **à l'** ~ | immediately; at (without) a moment's notice || sofort; unverzüglich; ohne weiteres; auf der Stelle.
**instant** *adj* | pressing; urgent || dringend | **péril** ~ | immediate danger (peril) || unmittelbare (unmittelbar drohende) Gefahr *f* | **prière** ~ **e** | urgent entreaty || dringende Bitte | **sur ses réclamations** ~ **es** | upon his insistent demands || auf sein nachdrückliches Verlangen *n.*
**instantané** *adj* | **mort** ~ **e** | instantaneous death || augenblicklicher (augenblicklich eintretender) Tod *m.*
**instantanéité** *f* | instantaneousness || Augenblicklichkeit *f;* Augenblicksdauer *f.*
**instantanément** *adv* | instantaneously || augenblicklich.
**instar** *m* | **à l'** ~ **de . . .** | in the way (manner) of . . . || nach der Art von . . .
**instigateur** *m* | instigator || Anstifter *m.*

**instigation** f | instigation || Anstiftung f | **agir à l'~ de q.** | to act at (on) sb.'s instigation || auf Betreiben von jdm. handeln.

**instiguer** v | to instigate || anstiften.

**institué** m Ⓐ [héritier institué] | appointed heir || eingesetzter Erbe m; Testamentserbe m.

**institué** m Ⓑ [légataire] | legatee; devisee || Vermächtnisnehmer m.

**institué** adj | appointed || eingesetzt.

**instituer** v Ⓐ [désigner] | to appoint || einsetzen | **~ un héritier** | to appoint an heir || einen Erben einsetzen | **~ q. héritier** | to appoint (to institute) sb. as one's heir || jdn. zu seinem Erben einsetzen (bestimmen).

**instituer** v Ⓑ [établir] | to establish; to set up || errichten | **~ des sous-comités** | to form (to establish) subcommittees || Unterausschüsse mpl bilden (einsetzen) | **s'~** | to become established || entstehen.

**instituer** v Ⓒ [intenter; commencer; ouvrir] | to institute || einleiten | **~ une enquête** | to institute an inquiry || eine Untersuchung einleiten | **~ des poursuites contre q.** | to proceed by law; to take (to initiate) legal proceedings; to take legal steps (measures); to go to law || gerichtliche Schritte unternehmen (tun) (einleiten); gerichtlich (klagbar) vorgehen; Klage erheben (einreichen); klagen; den Rechtsweg beschreiten; einen Prozeß anstrengen; sich an die Gerichte wenden; die Gerichte anrufen; gerichtliche Hilfe in Anspruch nehmen.

**instituer** v Ⓓ [fonder] | to found || gründen.

**institut** m | institution || Anstalt f; Institut n | **~ de crédit** | credit institution || Kreditinstitut; Kreditanstalt | **~ d'émission** | issuing bank (house) || Emissionsinstitut; Emissionshaus n | **~ médico-légal** | medico-legal institute || Institut für gerichtliche Medizin; gerichtsmedizinisches Institut | **~ agronomique** | agricultural college || Landwirtschaftsschule f; Ackerbauschule | **~ pédagogique** | college (training college) for teachers; training school (college) || Lehrerbildungsanstalt; Lehrerseminar n.

**institutes** mpl | **les ~ de Justinien** | the Institutes of Justinian || die Institutionen fpl Justinians.

**instituteur** m Ⓐ [fondateur] | founder || Stifter m; Gründer m.

**instituteur** m Ⓑ | school-teacher; teacher; schoolmaster || Schullehrer m; Lehrer; Erzieher m | **école préparatoire d'~s** | college (training college) for teachers; training school (college) || Lehrerbildungsanstalt f; Lehrerseminar n | **emploi (fonctions) d'~** | post of teacher; teachership || Stellung f als Lehrer; Lehramt n | **être ~** | to be a teacher; to teach school || Lehrer sein; unterrichten.

**institution** f Ⓐ [désignation] | appointment; appointing || Einsetzung f; Ernennung f | **~ d'héritier** | institution (appointment) of an heir || Erbeinsetzung.

**institution** f Ⓑ [établissement] | instituting; establishing || Errichtung f.

**institution** f Ⓒ | institution || Einrichtung f; Anstalt f; Institut n | **~ d'assurance** | insurance company || Versicherungsanstalt | **~ de bienfaisance; ~ de prévoyance** | charitable institution || Wohlfahrtseinrichtung | **~ de crédit** | credit institution || Kreditanstalt; Kreditinstitut | **~ protectrice** | protective institution || Schutzeinrichtung | **~s sociales** | social institutions || soziale Einrichtungen fpl.

**institutionnel** adj | **les investisseurs (placeurs) (épargnants) ~s** | the institutional investors || die institutionnellen Anleger.

**instructeur** m Ⓐ | instructor; teacher || Ausbilder m; Lehrer m.

**instructeur** m Ⓑ | **juge (magistrat) ~** | examining (investigating) magistrate || Untersuchungsrichter m.

**instructif** adj | informative || aufschlußreich.

**instruction** f Ⓐ [ordres] | instruction; direction; order || Anweisung f; Verfügung f; Weisung f; Instruktion f | **donner des ~s (ses ~s) à un avoué** | to instruct a solicitor || einen Anwalt (einen Rechtsbeistand) beauftragen | **~ de service** | service instructions || Dienstanweisung; Dienstvorschrift f | **par voie d'~** | by directive || im Verfügungswege.

★ **les ~s arrêtées** | the instructions issued || die erlassenen Dienstanweisungen | **~s écrites** | written instructions || schriftliche Anweisungen (Instruktionen).

★ **attendre les ~s de q.** | to await sb.'s instructions || jds. Anweisungen (Instruktionen) abwarten | **se conformer aux ~s (suivre les ~s) de q.** | to follow (to obey) sb.'s instructions || jds. Anordnungen (Instruktionen) befolgen (einhalten) | **remplir les ~s de q.** | to carry out sb.'s instructions || jds. Anweisungen ausführen | **travailler à l'~ de q.** | to work under sb.'s direction || unter jds. Weisung arbeiten | **conformément aux ~s** | as directed; as per (according to) instruction(s) || laut Anweisung; laut Instruktion; weisungsgemäß; instruktionsgemäß.

**instruction** f Ⓑ | **~ judiciaire; ~ préparatoire; ~ préalable** | judicial investigation (inquiry); preliminary investigation || gerichtliche Untersuchung f (Voruntersuchung f) | **acte d'~ judiciaire** | judicial act of investigating || richterliche Untersuchungshandlung f | **~ des affaires dont la cour est saisie** | preparatory investigation of (enquiries into) the cases pending before the Court || Bearbeitung der beim Gericht (beim Gerichtshof) anhängigen Rechtssachen | **clôture de l'~** | closing of the investigation || Abschluß m der Untersuchung | **juge d'~** | examining (investigating) magistrate || Untersuchungsrichter m | **marche de l'~** | course of the investigation || Gang m der Untersuchung | **ouverture d'une ~** | opening of a judicial inquiry || Einleitung f einer Untersuchung | **décider (ordonner) l'ouverture d'une ~** | to order a

judicial (preliminary) enquiry || eine gerichtliche Voruntersuchung anordnen | **ouvrir la procédure orale sans** ~ | to open the oral proceedings without a preparatory enquiry (without prior investigation) || das mündliche Verfahren (die mündliche Verhandlung) ohne Voruntersuchung eröffnen | **pouvoir d'** ~ | power (authority) to make an investigation || Recht *n* (Befugnis *f*), eine Voruntersuchung einzuleiten.

★ ~ **criminelle** | criminal proceedings || Strafverfahren *n* | **code d'** ~ **criminelle** | code of criminal procedure || Strafprozeßordnung *f* | **ouvrir une** ~ | to open a judicial inquiry || eine Strafuntersuchung (eine gerichtliche Untersuchung) einleiten.

**instruction** *f* Ⓒ | examination; appraisal || Prüfung *f*; Untersuchung *f* | ~ **de la demande** | examination of the application (request) || Prüfung des Antrags | ~ **de la demande de brevet** | processing of a patent application || Prüfung einer Patentanmeldung | **mesures extraordinaires d'** ~ | special investigation || Sonderuntersuchung *f*.

**instruire** *v* Ⓐ [informer] | to advise; to inform || benachrichtigen; verständigen; unterrichten | ~ **q. de qch.** | to inform (to instruct) sb. of sth. || jdn. von etw. unterrichten (informieren).

**instruire** *v* Ⓑ [charger] | ~ **q. de faire qch.** | to instruct sb. (to give sb. instruction) to do sth. || jdn. beauftragen (instruieren) (anweisen), etw. zu tun | ~ **le jury** | to direct the jury || die Geschworenen belehren | **mal** ~ **le jury** | to misdirect the jury || die Geschworenen unrichtig belehren.

**instruire** *v* Ⓒ [mettre qch. en état d'être jugé] | ~ **une cause** | to start a case || eine Sache anhängig machen | ~ **un procès** | to initiate (to institute) legal proceedings; to commence a lawsuit || einen Rechtsstreit anfangen; ein Verfahren einleiten; einen Prozeß beginnen (anstrengen).

**instruire** *v* Ⓓ [ ~ une enquête; ~ des recherches] | to make (to start) an inquiry (an investigation) || eine Untersuchung einleiten; Nachforschungen einleiten; Ermittlungen anstellen.

**instruire** *v* Ⓔ [donner des connaissances] | to instruct; to teach; to educate || unterweisen; lehren; ausbilden; erziehen | ~ **q.** | to school (to instruct) (to teach) (to train) sb. || jdn. unterrichten (ausbilden) (erziehen) | ~ **q. en (dans) qch.** | to instruct sb. in sth. || jdn. in etw. unterweisen (ausbilden) | **s'** ~ | to educate os. || sich bilden.

**instruit** *adj* Ⓐ [éduqué; érudit] | educated; learned || gebildet | **homme** ~ | man of learning; scholar; scholarly man || Mann *m* von Bildung; Gelehrter | **fort** ~ **dans un sujet** | well (deeply) versed in a subject || wohl versiert über einen Gegenstand | **peu** ~ | of little schooling || von geringer Bildung.

**instruit** *adj* Ⓑ [ayant connaissance] | **être** ~ **de qch.** | to be aware of sth.; to be acquainted with sth. || von etw. wissen (unterrichtet sein); über etw. Bescheid wissen.

**instrument** *m* Ⓐ [acte juridique] | legal instrument; deed || Urkunde *f* | ~ **de mariage** | marriage deed || Heiratsakt *m* | ~ **de ratification** | instrument of ratification || Ratifikationsurkunde.

**instrument** *m* Ⓑ [élément de politique monétaire]; ~ **s de politique monétaire** | instruments of monetary policy || Instrumente der Geldpolitik (Währungspolitik) | ~ **de réserve (actif de réserve)** | reserve instrument (asset) || Reserveaktivum; Reserveinstrument.

★ [CEE] ~ **s de financement communautaires; nouvel** ~ **d'emprunts et de prêts communautaires; nouvel instrument communautaire; [NIC]** | new instrument for Community borrowing and lending; New Community Instrument; NCI || neues Instrument von Gemeinschaftsanleihen und -darlehen; neues Gemeinschaftsinstrument.

**instrumentaire** *adj* | **le notaire** ~ | the officiating notary || der beurkundende (amtierende) Notar *m* | **témoin** ~ | witness to a deed (to a document); attesting witness || Unterschriftszeuge *m;* Beglaubigungszeuge; Solennitätszeuge [S].

**instrumenter** *v* Ⓐ | ~ **un acte** | to draft (to prepare) a deed; to draw up a document || eine Urkunde abfassen (verfassen) (aufnehmen) | ~ **qch.** | to fix sth. by deed || etw. urkundlich festlegen.

**instrumenter** *v* Ⓑ [transmettre par acte juridique] | ~ **qch.** | to transfer sth. by deed || etw. urkundlich (durch Urkunde) übertragen.

**instrumenter** *v* Ⓒ [agir] | to officiate || amtieren | ~ **hors de sa juridiction** | to act outside one's area of jurisdiction (outside the district for which one is responsible) || außerhalb seines Zuständigkeitsbereiches (seines Amtsbereiches) handeln.

**insu** *m* | **à l'** ~ **de q.** | without sb.'s knowledge || ohne jds. Wissen *n* | **à mon** ~ | unknown to me; without my knowledge || ohne mein Wissen.

**insubordination** *f* | insubordination; disobedience || Unbotmäßigkeit *f;* Gehorsamsverweigerung *f*.

**insubordonné** *adj* | insubordinate; disobedient || unbotmäßig; ungehorsam.

**insuccès** *m* | failure; ill-success; unsuccess || Mißerfolg *m;* Fehlschlag *m;* Mißlingen *n* | ~ **d'un projet** | failure (miscarriage) of a plan || Mißerfolg (Fehlschlagen *n*) eines Planes.

**insuffisamment** *adv* | insufficiently; inadequately || unzureichend | ~ **nourri** | inadequately fed; underfed || unterernährt.

**insuffisance** *f* | insufficiency; inadequacy || Unzulänglichkeit *f* | ~ **d'actif** | insufficient assets *pl* || unzureichende Aktiven *fpl* | ~ **de moyens** | inadequacy of means || Unzulänglichkeit der Mittel | ~ **de moyens financiers** | shortage of funds || Mittelverknappung *f* | ~ **de personnel** | shortage of hands || Mangel *m* an Arbeitskräften | ~ **de provision** | insufficient funds *pl;* «Not sufficient» [on a cheque returned unpaid] || ungenügende Deckung *f* [Vermerk auf einem Scheck].

**insuffisant** *adj* Ⓐ | insufficient || unzulänglich; unzureichend; ungenügend | **adresse** ~ **e** | insufficient address || ungenügende Adresse *f* | **approvisionnement** ~ | insufficient supply; shortage of

**insuffisant** *adj* Ⓐ *suite*
supplies || ungenügende Versorgung *f* | **moyens** ~ **s** | inadequate means *pl* || unzulängliche Mittel *npl* | **nourriture** ~ **e** | undernourishment || Unterernährung *f* | **poids** ~ | short weight || Mindergewicht *n;* Untergewicht | **provision** ~ **e** | insufficient funds || ungenügende Deckung *f* | **juger qch.** ~ | to consider sth. insufficient || etw. für unzureichend erachten.
**insuffisant** *adj* Ⓑ [défectueux] | deficient || mangelhaft.
**insultant** *adj* | insulting; offensive; affronting || beleidigend; verletzend | **d'une façon** ~ **e** | insultingly; in an insulting manner || in beleidigender (verletzender) Weise *f.*
**insulte** *f* | insult || Beleidigung *f;* Ehrenkränkung *f* | **une** ~ **à la justice** | an outrage on justice || ein Hohn *m* der Gerechtigkeit | ~ **sanglante** | outrageous insult || unerhörte Beleidigung | **avaler (empocher) une** ~ | to pocket an insult (an affront) || eine Beleidigung einstecken (hinnehmen) | **faire** ~ **(faire une** ~**) à q.** | to offer sb. an insult; to insult sb. || jdm. eine Beleidigung zufügen; jdn. beleidigen.
**insulté** *m* | [the] insulted (injured) party (person) || [der] Beleidigte.
**insulter** *v* | to insult; to affront || beleidigen; beschimpfen.
**insulteur** *m* | [the] insulter; [the] affronter || [der] Beleidiger.
**insupportable** *adj* | unbearable; intolerable; beyond endurance || unerträglich; nicht zu ertragen | **conditions** ~ **s** | untenable (unbearable) conditions || unhaltbare Zustände *mpl* | **être** ~ | to be beyond bearing (all bearing) || unerträglich sein.
**insurgé** *m* | insurgent; rebel || Aufrührer *m;* Rebell *m.*
**insurgé** *adj* | insurrectional; rebellious; seditious || aufrührerisch; aufständisch.
**insurger** *v* | **s'** ~ | to rise in rebellion (in revolt); to revolt; to rise || sich erheben; rebellieren; revoltieren.
**insurrection** *f* | insurrection; rising || Aufruhr *m;* Aufstand *m* | **en état d'** ~ | in a state of rebellion || in Aufruhr | **en pleine** ~ | in open rebellion || in offenem Aufruhr | ~ **populaire** | rising of the people || Volksaufstand.
**insurrectionnel** *adj* | insurrectional; seditious; rebellious || aufrührerisch; aufständisch; rebellisch | **mouvement** ~ | seditious (insurrectional) movement || Aufstandsbewegung *f.*
**insusceptible** *adj* | ~ **d'appel;** ~ **de voie de recours** | not subject to appeal; not appealable || nicht berufungsfähig; durch Rechtsmittel (mit der Berufung) nicht anfechtbar.
**intact** *adj* Ⓐ | untouched; intact || unberührt; intakt.
**intact** *adj* Ⓑ [non endommagé] | undamaged || unverletzt; unbeschädigt.
**intangibilité** *f* | intangibility || Unberührbarkeit *f.*

**intangible** *adj* | intangible || nicht greifbar | **valeurs** ~ **s** | intangible assets || immaterielle Werte *npl.*
**intarissable** *adj* | inexhaustible || unerschöpflich.
**intégral** *adj* | integral; full; entire; complete || vollständig; voll; ganz | **acceptation** ~ **e** | acceptance in full || uneingeschränkte Annahme *f* | **connaissance** ~ **e** | complete knowledge || volle Kenntnis *f* | **édition** ~ **e** ① | unabridged edition || ungekürzte Ausgabe *f* | **édition** ~ **e** ② | unexpurgated edition || Ausgabe *f* ohne Streichungen | **la jouissance** ~ **e de qch.** | the full enjoyment of sth. || der volle Genuß einer Sache | **paiement** ~ | payment in full || Zahlung *f* zum vollständigen Ausgleich | **réforme** ~ **e** | sweeping reform || durchgreifende Reform *f* | **remboursement** ~ | full repayment || Rückzahlung *f* in voller Höhe | **texte** ~ | full text || vollständiger Wortlaut *m* (Text *m*); unverkürzter Text.
**intégralement** *adj* | fully; wholly; integrally; in full || vollkommen; gänzlich; vollständig; ganz; im Ganzen | **s'appliquer** ~ | to apply (to be applied) in its entirety || uneingeschränkt anwendbar (anzuwenden) sein | ~ **frappé d'un impôt** | wholly liable to pay a tax (to pay taxes) || voll steuerpflichtig | **payé** ~ | fully paid (paid up) || volleingezahlt; in voller Höhe bezahlt | **publier qch.** ~ | to publish sth. in full || etw. unverkürzt veröffentlichen.
**intégralité** *f* | **l'** ~ **de qch.** | the whole of sth. || das Ganze von etw.; die Gesamtheit von etw. | **payer l'** ~ **de sa dette** | to pay the whole of one's debt || seine Schuld voll (in voller Höhe) zahlen | **dans son** ~ | as a whole || in seiner Gesamtheit; als Ganzes; zur Gänze.
**intégrant** *adj* | **partie** ~ **e** | integral part; constituent || wesentlicher Bestandteil *m* | **former (faire) partie** ~ **e de qch.** | to form (to be) an integral part of sth. || einen wesentlichen Bestandteil von etw. bilden.
**intégration** *f* Ⓐ | integration || Zusammenschluß *m* | **politique d'** ~ | policy of integration || Integrationspolitik *f* | ~ **économique** | economic integration || wirtschaftlicher Zusammenschluß; Wirtschaftsintegration *f.*
**intégration** *f* Ⓑ [concentration verticale] | vertical trustification || vertikale Vertrustung *f.*
**intègre** *adj* Ⓐ [intact] | intact || unversehrt.
**intègre** *adj* Ⓑ [d'une probité absolue] | upright; righteous; honest || unbescholten; rechtschaffen.
**intègrement** *adv* | uprightly; righteously; honestly || rechtschaffenerweise.
**intégrer** *v* | **s'** ~ **dans la majorité** | to identify os. with the majority || sich der Mehrheit anschließen.
**intégrité** *f* Ⓐ | integrity || Unversehrtheit *f;* Integrität *f* | ~ **du territoire national** | territorial integrity || Unverletzlichkeit *f* des Staatsgebietes; territoriale Unversehrtheit.
**intégrité** *f* Ⓑ [rectitude] | uprightness; righteousness; honesty || Rechtlichkeit *f;* Rechtschaffenheit *f.*
**intégrité** *f* Ⓒ [état entier] | entirety || Gesamtheit *f.*
**intelligence** *f* Ⓐ [entendement] | comprehension;

understanding || Einsicht *f;* Verstand *m;* Verständnis *n.*
**intelligence** *f* Ⓑ [connaissance] | knowledge || Kenntnis *f;* Wissen *n* | **avoir l' ~ de qch.** | to have a good knowledge of sth. || gute Kenntnis (Kenntnisse) von (in) etw. haben.
**intelligence** *f* Ⓒ [entente] | mutual understanding || gegenseitiges Einvernehmen *n* | **être (vivre) en bonne ~ avec q.** | to be (to live) on good terms with sb. || mit jdm. in gutem Einvernehmen stehen (leben).
**intelligence** *f* Ⓓ [entente secrète] | secret understanding || geheimes Einvernehmen *n* | **avoir (entretenir) des ~s avec q.** | to keep up a secret correspondence with sb. || mit jdm. insgeheim korrespondieren; mit jdm. einen geheimen Briefwechsel führen (unterhalten) | **avoir des ~s avec l'ennemi** | to have dealings (intelligence) with the enemy || mit dem Feinde insgeheim in Verbindung stehen | **être d' ~ avec q.** | to have a secret understanding with sb.; to be in collusion with sb. || mit jdm. insgeheim Verbindung haben (in Verbindung stehen).
**intelligent** *adj* | intelligent || intelligent; einsichtsvoll.
**intelligible** *adj* | intelligible; understandable || verständlich.
**intenable** *adj* | untenable; unmaintainable || unhaltbar; nicht zu halten.
**intendance** *f* Ⓐ [fonction] | post (position) as intendant (manager) || Verwalterstelle *f;* Intendantenstelle; Intendanz *f* | **sous- ~** | post (position) as submanager || Posten *m* (Stellung *f*) des Unterverwalters.
**intendance** *f* Ⓑ [bureau] | administrative office; administration || Verwaltung *f;* Verwaltungsstelle *f;* Intendantur *f.*
**intendance** *f* Ⓒ [gérance de propriétés] | estate (real estate) (land) agency || Grundstücksverwaltung *f;* Liegenschaftsverwaltung; Immobilienverwaltung.
**intendance** *f* Ⓓ [~ militaire] | commissariat || Heeres-Intendantur *f* | **~ maritime** | navy commissariat || Marine-Intendantur *f.*
**intendant** *m* Ⓐ | intendant; manager || Intendant *m;* Verwalter *m* | **~ de police** | chief constable; chief commissioner of the police || Polizeipräsident *m* | **~ général** | general manager || Generalintendant *m* | **sous- ~** | submanager || Unterverwalter.
**intendant** *m* Ⓑ [~ militaire] | commissary || Intendant *m;* Heeresintendant | **~ général** | commissary-general || Generalintendant *m* [der Heeresverwaltung].
**intenter** *v* | to enter; to institute; to commence || einleiten; anstrengen; beginnen; anfangen | **~ une action à q.; ~ un procès contre q.** | to institute (to initiate) (to commence) proceedings against sb.; to commence a lawsuit against sb.; to bring an action (to bring suit) against sb. || einen Prozeß gegen jdn. anstrengen; einen Rechtsstreit gegen jdn. anfangen; gegen jdn. Klage erheben (einreichen); gegen jdn. klagbar vorgehen; jdn. verklagen | **~ une action en constatation** | to seek a declaratory judgment || Feststellungsklage erheben | **~ une action en divorce contre q.** | to start (to take) divorce proceedings against sb. || gegen jdn. die Scheidung (das Scheidungsverfahren) einleiten | **~ une action en dommages et intérêts** | to bring an action for damages || eine Klage auf Schadensersatz (eine Schadensersatzklage) erheben (einreichen).
**intention** *f* | intention; design; purpose || Absicht *f;* Zweck *m;* Vorhaben *n* | **déclaration d' ~** | declaration of intent(ion) || Absichtserklärung *f* | **lettre d' ~** | letter of intent || Absichtserklärung | **avec ~ de lucre; dans l' ~ de se procurer un profit** | for gain; for profit; with intent to profit || in gewinnsüchtiger Absicht; aus Gewinnsucht *f* | **l' ~ (les ~s) des parties** | the intention(s) of the parties || die Absichten der Parteien (der Beteiligten); der Parteiwille *m.*
★ **~s agressives** | aggressive designs || Angriffsabsichten | **dans une bonne ~** | with good intent || in guter Absicht | **avec ~ délictueuse** | with malicious intent || in böser (böswilliger) Absicht | **~ déterminée; ~ résolue** | firm intention || feste Absicht; fester Entschluß *m* | **~ frauduleuse** | fraudulent intention; intent(ion) to defraud || betrügerische Absicht; Betrugsabsicht | **avec (dans une) ~ malveillante (méchante)** | malevolently; ill-willed || übelwollend; mißgünstig | **sans mauvaise ~** | with no ill intent || ohne böse Absicht | **faire qch. sans mauvaise ~** | to intend no harm || etw. ohne schädigende Absicht tun | **dans la meilleure ~** | with the best (with the best of) intentions || in der besten (allerbesten) Absicht; mit den besten Absichten; in bestem Glauben | **~ véritable** [du testateur] | the intendment || der wirkliche Wille *m* [des Erblassers].
★ **accepter l' ~ pour le fait** | to take the will for the deed || die Absicht (den guten Willen) für die Tat gelten lassen | **faire un procès d' ~** | to question (to impugn) sb.'s motive(s) || jds. Absicht(en) anzweifeln (in Zweifel ziehen) | **~ de faire qch.** | disposition to do sth. || die Absicht, etw. zu tun | **avoir l' ~ de faire qch.** | to intend (to mean) (to contemplate) (to have the intention) to do sth.; to intend doing sth. || beabsichtigen (die Absicht haben), etw. zu tun | **dans l' ~ de faire qch.** | with the intention (with the purpose) of doing sth.; with a view to doing sth. || mit (in) der Absicht, etw. zu tun; zu dem Zweck, etw. zu tun | **dans l' ~ de frauder** | with intent to defraud; with fraudulent intention || in betrügerischer Absicht; in Betrugsabsicht | **~s de marier** | marriage intentions; intentions || Heiratsabsichten *fpl* | **~ de nuire** | intention to damage (to cause damage) || Schädigungsabsicht; Verletzungsabsicht | **~ de tromper** | intention to deceive || Täuschungsabsicht | **dans l' ~ de tuer** | with intent to kill || in der Absicht zu töten.
★ **avec ~** | deliberately; designedly; intentionally; with intent; on purpose || mit Absicht; absichtlich | **fait avec ~** | intended || mit Absicht herbeige-

**intention** *f, suite*
führt | **sans ~** | without intention; unintentionally; undesignedly || unabsichtlich; unbeabsichtigt; ohne Absicht; absichtslos.
**intentionné** *adj* | **bien ~** | well-intentioned; well-disposed; well-meaning || wohlgesinnt; wohlgemeint | **mal ~** | ill-intentioned; ill-disposed || übelgesinnt.
**intentionnel** *adj* | intentional; wilful; deliberate || absichtlich | **non ~** | unintentional || unabsichtlich.
**intentionnellement** *adv* | intentionally; on purpose; wilfully; deliberately; designedly || absichtlich; vorsätzlich; mit Absicht | **in ~** | unintentionally; undesignedly; without intention || unabsichtlicherweise; unbeabsichtigt; ohne Absicht.
**intercalaire** *adj* | **année ~** | intercalary (leap) year || Schaltjahr *n* | **jour ~** | intercalary (leap) day || Schalttag *m*.
**intercalation** *f* | intercalation; interpolation || Einschaltung *f;* Einschiebung *f.*
**intercaler** *v* | to intercalate; to interpolate || einschalten; einschieben.
**interallié** *adj* | interallied || interalliiert.
**interbancaire** *adj* | between banks; inter-bank || interbank; Bank zu Bank | **crédit ~** | interbank lending || Bank-an-Bank-Kredit *m* | **dépôt ~** | inter-bank deposit || Interbankguthaben *n* | **marché ~** | inter-bank market || Bankenmarkt *m* | **opération ~** | inter-bank transaction || Geschäft (Transaktion) von Bank zu Bank | **taux ~ (interbanques)** ① | inter-bank rate || Interbankrate *f* | **taux ~ pratiqué à Zurich** ② | Zurich inter-bank rate || Zürcher Inter-Banksatz *m*.
**intercéder** *v* [s'entremettre] | **~ auprès de q. pour q. (en faveur de q.)** | to intercede (to make intercession) with sb. for sb. (in sb.'s behalf) || sich für jdn. bei jdm. verwenden; für jdn. bei jdm. vermitteln (Fürsprache einlegen).
**intercepter** *v* | **~ les communications** | to intercept the traffic || den Verkehr unterbrechen | **~ une lettre** | to intercept a letter || einen Brief abfangen | **~ un télégramme** | to intercept a telegram || ein Telegramm abfangen.
**interception** *f* | **~ de lettres** | interception (intercepting) of letters || Abfangen *n* von Briefen.
**intercesseur** *m* | intercessor; mediator || Fürsprecher *m;* Vermittler *m;* Mittelsmann *m;* Mittelsperson *f.*
**intercession** *f* | intercession; interceding; mediation || Fürsprache *f;* Vermittlung *f;* Verwendung *f.*
**interchangeabilité** *f* | interchangeability || Auswechselbarkeit *f.*
**interchangeable** *adj* | interchangeable || untereinander auswechselbar.
**intercommunication** *f* | intercommunication || gegenseitiger Verkehr *m;* Verbindung *f* miteinander | **voie d' ~** | line of communication || Verkehrsweg *m;* Verkehrsverbindung *f.*
**intercontinental** *adj* | intercontinental || zwischenkontinental; interkontinental.

**interdépartemental** *adj* | interdepartmental || zwischen den Abteilungen.
**interdépendance** *f* | interdependence; mutual dependence || gegenseitige Abhängigkeit *f.*
**interdiction** *f* Ⓐ [défense; prohibition] | interdiction; prohibition || Verbot *n;* Untersagung *f* | **~ de commerce** | interdiction of commerce; trade embargo || Handelsverbot; Handelssperre *f* | **droit d' ~** | right to prohibit || Verbietungsrecht *n;* Recht, [etw.] zu verbieten | **~ d'exportation** | prohibition of export(ation); embargo on exports; export embargo || Ausfuhrverbot; Ausfuhrsperre *f* | **~ d'immigration** ① | stoppage of immigration || Einwanderungssperre *f* | **~ d'immigration** ② | ban of immigration || Einwanderungsverbot *n* | **~ d'importation** | prohibition of importation; embargo on importation (on imports); import embargo || Einfuhrverbot; Einfuhrsperre *f* | **mention d' ~** | copyright notice || Urheberrechtsvermerk *m* | **~ de résidence; ~ de séjour** | local banishment || Aufenthaltsverbot; Ortsverweis *m.*
★ **~ d'aliéner** | restraint on alienation; prohibition of sale || Veräußerungsverbot | **lever une ~** | to lift a ban || ein Verbot aufheben | **tomber sous l' ~ de l'article . . .** | to come within the prohibition of article . . . || unter das Verbot des Artikels . . . fallen.
**interdiction** *f* Ⓑ [ **~ civile**] | **~ des droits civiques** | suspension of civil rights || Aberkennung *f* der bürgerlichen Ehrenrechte.
**interdiction** *f* Ⓒ [suspension] | suspension from duty || Dienstenthebung *f;* Suspendierung *f* vom Dienst.
**interdire** *v* Ⓐ [défendre] | **~ qch. à q.** | to forbid sb. sth. || jdm. etw. untersagen (verbieten) | **~ à q. de faire qch.** | to forbid sb. to do sth. || jdm. verbieten, etw. zu tun.
**interdire** *v* Ⓑ [suspendre] | **~ q. de ses fonctions** | to suspend sb.; to suspend sb. from duty (from his duties) (from the execution of his duties) || jdn. seines Amtes (seines Dienstes) entheben; jdn. vom Dienst suspendieren.
**interdire** *v* Ⓒ [frapper q. d'un jugement d'interdiction] | **~ q.; faire ~ q.** | to put (to place) sb. under guardianship || jdn. entmündigen; jdn. entmündigen lassen; jdn. unter Vormundschaft stellen.
**interdit** *m* Ⓐ | **~ de séjour** | person who is subject to certain restrictions concerning his abode || Person *f,* welche polizeilichen Aufenthaltsbeschränkungen unterliegt.
**interdit** *m* Ⓑ [aliéné frappé d'un jugement d'interdiction] | lunatic under restraint || wegen Geisteskrankheit Entmündigter *m;* entmündigter Geisteskranker *m.*
**interdit** *m* Ⓒ [prodigue frappé d'un jugement d'interdiction] | prodigal under restraint || wegen Verschwendungssucht Entmündigter *m;* entmündigter Verschwender *m.*
**interdit** *part* Ⓐ | «**Entrée ~e**» | «No admittance» || «Zutritt verboten» | «**Passage ~**» | «No thor-

oughfare» ‖ «Durchgang verboten»; «Durchfahrt verboten» | **zone** ~ **e** | prohibited area ‖ Sperrgebiet *n;* Sperrzone *f.*
**interdit** *part* Ⓑ | **pièce** ~ **e par la censure** | play banned by the censor ‖ von der Zensur verbotenes Stück *n.*
**interdit** *part* Ⓒ [frappé d'un jugement d'interdiction] | **aliéné** ~ | lunatic under restraint ‖ entmündigter Geisteskranker *m.*
**intéressant** *adj* | advantageous; attractive; beneficial; useful ‖ interessant; vorteilhaft | **à des conditions** ~ **es** | on advantageous (attractive) terms ‖ zu günstigen (vorteilhaften) Bedingungen | **une offre** ~ **e** | an attractive offer ‖ ein günstiges (vorteilhaftes) Angebot | **prix** ~ **s** | advantageous (attractive) prices ‖ interessante (zugkräftige) Preise *mpl.*
**intéressé** *m* | **l'** ~ | the party concerned ‖ der Berechtigte | **les** ~ **s** | the interested parties ‖ die Beteiligten *mpl;* die Interessenten *mpl* | **les** ~ **s de la cargaison** | the parties interested in the cargo ‖ die an der Ladung Interessierten | **à la demande de l'** ~ | on application by the party (person) concerned ‖ auf Antrag des Interessenten.
**intéressé** *adj* | interested ‖ interessiert | **dans un but** ~ | with gainful interest ‖ aus Eigennutz *m;* aus Gewinnsucht *f;* in gewinnsüchtiger Absicht *f* | **être** ~ **dans une entreprise** | to have an interest (a money interest) in an enterprise ‖ an einem Unternehmen beteiligt sein | **les parties** ~ **es** | the interested parties ‖ die beteiligten Parteien *fpl;* die Beteiligten *mpl* | **être** ~ **à ce que qch. se fasse** | to be interested in sth. being done ‖ daran interessiert sein, daß etw. geschehe.
**intéressement** *m* | participation (sharing) in the profits; profit-sharing ‖ finanzielle Beteiligung *f;* Gewinnbeteiligung.
**intéresser** *v* Ⓐ [prendre (faire prendre) intérêt] | ~ **q. à qch.** | to interest sb. in sth.; to win sb. over to sth. ‖ jdn. für etw. interessieren; jdn. für etw. gewinnen | **s'** ~ **à qch.** | to interest os. (to take an interest) (to be interested) in sth. ‖ sich für etw. interessieren; ein Interesse an etw. nehmen; an etw. interessiert sein.
**intéresser** *v* Ⓑ [concerner] | ~ **q.** | to concern (to interest) sb. ‖ jdn. betreffen (angehen) | **s'** ~ **à qch.** | to concern os. with sth. ‖ sich um etw. annehmen.
**intéresser** *v* Ⓒ [participer; faire participer] | **s'** ~ **dans une affaire** | to take an interest (a financial interest) (a partnership) in a venture ‖ sich an einem Geschäft (Unternehmen) beteiligen | ~ **q.**; ~ **q. dans son commerce** | to give sb. an interest (a financial interest) (a share) (a partnership) in one's business ‖ jdn. beteiligen; jdn. an seinem Geschäft beteiligen; jdm. eine Teilhaberschaft in seinem Geschäft geben | ~ **q. aux bénéfices** | to give sb. a share in the profits ‖ jdn. am Gewinn beteiligen (teilnehmen lassen) | ~ **les employés (les ouvriers) aux bénéfices** | to give the employees (the workers) a share in the profits; to introduce a profit-sharing plan (system) ‖ den Angestellten (den Arbeitern) Gewinnbeteiligung geben; einen Gewinnbeteiligungsplan für die Angestellten (für die Arbeiter) einführen.
**intérêt** *m* Ⓐ | interest; concern ‖ Interesse *n;* Belang *m* | **affaire d'** ~ | money matter ‖ Geldsache *f;* Geldangelegenheit *f* | **association d'** ~ | syndicate ‖ Interessenverband *m* | ~ **basé sur le droit ou l'équité** | legal or equitable interest ‖ rechtliches oder billiges Interesse; Interesse nach Recht oder Billigkeit | **communauté d'** ~ **s** | community of interests ‖ Interessengemeinschaft *f* | **collision (conflit) d'** ~ **s; opposition d'** ~ | conflicting (clashing) (colliding) interests; collision (clashing) (conflict) of interests ‖ widerstreitende Interessen *npl;* Interessenkonflikt *m;* Interessenkollision *f* | ~ **s de longue date** | vested interests ‖ althergebrachte (überkommene) Rechte *npl* | **dommages-** ~ **s; dommages et** ~ **s** | damages ‖ Schadenersatz *m;* Entschädigung *f* | ~ **de l'Etat** | interest of the State; public (national) (common) interest ‖ Staatsinteresse; öffentliches Interesse | **groupements d'** ~ **s** | group of interests ‖ Interessengruppe *f* | **les** ~ **s en jeu** | the interests involved (at stake) ‖ die in Betracht kommenden Interessen | **sphère d'** ~ | sphere of interest ‖ Interessensphäre *f;* Interessengebiet *n.*
★ **d'un** ~ **capital** | of capital (fundamental) (principal) interest ‖ von grundlegendem Interesse | ~ **commercial** | commercial advantage (benefit) ‖ kommerzieller Vorteil | **affaire (question) d'un** ~ **commun** | matter (question) of common interest ‖ Angelegenheit von gemeinsamem Interesse | ~ **commun;** ~ **général;** ~ **social;** ~ **public** ① | public (common) (general) interest; common weal ‖ öffentliches (allgemeines) Interesse; Allgemeininteresse; Gemeinwohl *n* | **dans l'** ~ **commun** ①**; dans l'** ~ **public; dans l'** ~ **de la collectivité** | in the public (common) interest; in the interest of the common weal; for the common good ‖ im öffentlichen Interesse; im Interesse der Allgemeinheit (des Gemeinwohles) | **dans l'** ~ **commun** ②**; dans l'** ~ **mutuel** | in the common (mutual) interest ‖ im gemeinsamen (im beiderseitigen) (im gegenseitigen) Interesse | **des** ~ **s communs** | common interests; interests in common ‖ gemeinsame Interessen | ~ **public** ② | national interest ‖ Staatsinteresse | **dans les** ~ **s du service** | in the interests of the service ‖ im dienstlichen Interesse | ~ **s coordonnés** | co-ordinated (harmonized) interests ‖ aufeinander abgestimmte Interessen | ~ **s économiques** | economic interests ‖ wirtschaftliche Interessen *npl;* Wirtschaftsinteresse | ~ **s incompatibles** | incompatible (irreconcilable) interests ‖ unvereinbare Interessen | ~ **légitime;** ~ **sérieux et légitime** | legitimate (lawful) interest ‖ berechtigtes (rechtliches) Interesse | **d'** ~ **local** | of local interest ‖ von örtlichem (lokalem) Interesse | **chemin de fer d'** ~ **local** | local line (railway) ‖ Lokal-

**intérêt** *m* Ⓐ *suite*
bahn *f;* Lokalbahnlinie *f* | ~ **s locaux** | local interests || Lokalinteressen.
★ ~ **s particuliers** ① | private interests || Privatinteressen; private Interessen (Belange *mpl*) | ~ **s particuliers** ② | particular interests; bye-interests || Sonderinteressen | ~ **patrimonial;** ~ **pécuniaire** ① | property interest || Vermögensinteresse; vermögensrechtliches Interesse | ~ **pécuniaire** ② | financial (money) (pecuniary) interest || finanzielles Interesse | ~ **pécuniaire** ③ | insurable interest (risk) || versicherbares Interesse (Risiko *n*) | ~ **personnel;** ~ **privé** | private interest || privates Interesse; Privatinteresse | **les** ~ **privés (de l'industrie privée)** | the interests of private enterprise || die Interessen der Privatwirtschaft; die privatwirtschaftlichen Interessen | ~ **secondaire** | secondary interest; bye-interest || Nebeninteresse. [VIDE: **secondaire** *adj* Ⓑ] | ~ **vital** | vital interest || lebenswichtiges Interesse; Lebensinteresse.
★ **agir dans son** ~ | to act in (for) one's own interest || in eigenem (im eigenen) Interesse handeln | **agir sans** ~ | to act without interested motives || ohne eigensüchtige Motive handeln | **agir au mieux des** ~ **s de q.** | to act in sb.'s best interest || in jds. bestem Interesse handeln | **avoir un** ~ **dans qch.** | to have (to hold) an interest in sth. || beteiligt sein an etw.; an etw. interessiert sein | **compromettre les** ~ **s de q.** | to jeopardize sb.'s interests || jds. Interessen gefährden | **mettre q. hors d'** ~ | to buy sb. out || jdn. abfinden; jdn. auskaufen | **porter** ~ **(prendre de l'** ~ **) à qch.** | to take an interest in sth. || einer Sache Interesse entgegenbringen; an etw. Interesse nehmen | **porter atteinte aux** ~ **s de q.** | to affect (to interfere with) sb.'s interests || jds. Interessen beeinträchtigen (in Mitleidenschaft ziehen) | **porter (causer) (faire) préjudice aux** ~ **s de q.** | to prejudice (to be prejudicial to) sb.'s interests || jds. Interessen verletzen (schädigen) | **protéger (sauvegarder) les** ~ **s de q.** | to safeguard (to protect) sb.'s interests || jds. Interessen wahren | **soigner les (avoir soin des)** ~ **s de q.** | to take care of (to look after) sb.'s interests || jds. Interessen wahrnehmen.
**intérêt** *m* Ⓑ [part d'un associé dans une société commerciale] | share (interest) of a partner in a company || Gesellschaftsanteil *m;* Anteil *m* eines Gesellschafters (eines Teilhabers); Geschäftsanteil.
**intérêt** *m* Ⓒ [part d'un associé dans une société en nom collectif] | share (interest) of a partner in a general partnership || Anteil *m* eines Gesellschafters (Teilhabers) bei einer offenen Handelsgesellschaft.
**intérêt** *m* Ⓓ [part d'un associé dans une société en commandite simple] | share (interest) of a partner in a limited partnership || Kommanditanteil *m;* Kommanditeinlage *f;* Anteil *m* eines Gesellschafters bei einer Kommanditgesellschaft.
**intérêt** *m* Ⓔ [risque] | interest; risk || Risiko *n;* Versicherungsinteresse *n* | ~ **assurable** | insurable interest (risk) || versicherbares Risiko.
**intérêt** *m* Ⓕ | interest || Zins *m* | **abus d'** ~ ; **abus en matière d'** ~ **s** | usurious rate of interest || Zinswucher *m;* wucherischer Zinssatz *m* | **bonification d'** ~ **(des** ~ **s)** | interest aid (rebate) (subsidy) | subsidising of interest rate || Zinsvergünstigung; Subventionierung der Zinssätze | **calcul des** ~ **s** | calculation of interest || Zinsberechnung *f* | ~ **de capital;** ~ **des capitaux** | interest on capital; capital interest || Kapitalzinsen *mpl* | **capital (capitaux) (principal) et** ~ | principal and interest || Kapital *n* und Zinsen *mpl;* Haupt- und Nebensache *f* | **compte d'** ~ **(d'** ~ **s)** | account of interest; interest account || Zins(en)rechnung *f;* Zinsenkonto *n;* Zinsnota *f* | **conditions d'** ~ | terms of interest || Zinsbedingungen *fpl;* Verzinsungsbedingungen | **certificat (coupon) d'** ~ **s** | interest coupon (warrant) || Zinsabschnitt *m;* Zinsschein *m;* Zinscoupon *m* | **sous déduction d'** ~ **s** | less interest accrued || abzüglich (nach Abzug) (unter Abzug) der Zinsen | ~ **alloué aux dépôts** | interest allowed on deposits || Depotzinsen *mpl* | ~ **de droit** | interest at the legal rate; legal interest || gesetzliche Zinsen *mpl;* Zinsen zum gesetzlichen Zinsfuß | **garantie d'** ~ | guaranteed interest || garantierter Zins; Zinsgarantie *f* | **garantie d'** ~ **s** | guarantee that interest payments will be met | Garantie *f* für Einhaltung der Zinszahlungen | ~ **s d'hypothèque** | mortgage interest; interest on mortgage || Hypothekenzinsen *mpl* | ~ **d'** ~ ; ~ **s des** ~ **s** | compound interest || Zinseszins(en) *mpl* | **niveau de l'** ~ | interest level || Zinsniveau *n* | **part d'** ~ | share of interest || Zinsanteil *m* | **paiement d'** ~ | payment of interest; interest payment || Zins(en)zahlung *f* | **perte d'** ~ **s** | loss of interest || Zinsverlust *m;* Zinsausfall *m* | **prêt à** ~ | loan at interest (bearing interest); interest-bearing loan || verzinsliches (zinsbringendes) Darlehen *n* | ~ **(** ~ **s) de (sur) prêt** | interest on loan || Darlehenszins(en) *mpl* | **joindre l'** ~ **au principal** | to capitalize (to fund) interest || die Zinsen zum Kapital schlagen | **remise d'** ~ **s** ① | remission of interest || Zinserlaß *m* | **remise d'** ~ **s** ② | reduction of interest || Zinsnachlaß *m* | ~ **s de retard** | penal (default) interest; interest on defaulted (delayed) payments || Verzugszinsen *mpl;* Verspätungszinsen *mpl* | **service d'** ~ **s** | payment of interest || Zinsendienst *m* | **service d'** ~ **et d'amortissement; service des** ~ **s et amortissements** | interest and amortisation payments || Zinsen- und Tilgungsdienst *m* (Amortisationsdienst *m*) | ~ **du solde créditeur** | credit (black) interest; interest in black || Kreditzinsen *mpl;* Habenzinsen | ~ **du solde débiteur** | debit (red) interest; interest in red || Debetzinsen *mpl;* Sollzinsen | ~ **s en souffrance** ① | interest in suspense; unpaid interest || unbezahlte (unbezahlt gebliebene) Zinsen | ~ **s en souffrance** ② | interest overdue || überfällige Zinsen | **table des** ~ **s** | interest table || Zinstabelle *f.*
★ **taux d'** ~ **(de l'** ~ **) (des** ~ **s)** | rate of interest;

interest rate ‖ Zinssatz *m;* Zinsfuß *m* | **écart entre les taux d'** ~ | difference in the rates of interest ‖ Unterschied *m* in den Zinssätzen; Zinsgefälle *n* | **niveau des taux d'** ~ | level of interest rates; interest level ‖ Niveau *n* der Zinssätze; Zinsniveau | **au taux légal** | interest at the legal rate; legal interest ‖ Zinsen *mpl* zum gesetzlichen Zinssatz | **taux d'** ~ **négatif** | negative interest (rate) ‖ Negativzinsen | ~ **à ... pour cent au-dessus du taux officiel** | interest at ... per cent above bank rate ‖ Zinsen *mpl* zu ... Prozent über Bankdiskont | **valeurs à** ~ | interest-bearing securities ‖ verzinsliche Wertpapiere *npl* (Werte *mpl*) (Papiere *npl*).

★ ~ **( ~ s) accru(s); ~ ( ~ s) couru(s)** | accrued interest ‖ aufgelaufene Zinsen | ~ **annuel** | annual interest; interest per annum ‖ Jahreszins(en) | ~ **s actifs** | interest received ‖ Aktivzinsen | ~ **( ~ s) arriéré(s)** | interest in arrear; arrears of interest; back interest ‖ rückständige Zinsen; Zinsrückstand; Zinsrückstände | ~ **( ~ s) composé(s)** | compound interest ‖ Zinseszins(en) | **calcul des** ~ **s composés** | calculation of compound interest ‖ Zinseszinsrechnung *f* | ~ **s conventionnels** | stipulated interest ‖ Vertragszinsen; vertraglich vereinbarte Zinsen | ~ **s créditeurs** | creditor interest ‖ Habenzinsen; Kreditzinsen | ~ **s débiteurs** | debitor interest ‖ Sollzinsen; Debetzinsen | ~ **différé** | deferred interest ‖ gestundete Zinsen | ~ **s échus** | payable (outstanding) interest; interest due ‖ fällige Zinsen | ~ **s encaissés** | cashed (collected) interest ‖ vereinnahmte Zinsen | ~ **s intérimaires** | interim interest ‖ Zwischenzins(en) | ~ **s judiciaires** | interest fixed by the court ‖ gerichtlich festgestellte (festgesetzte) Zinsen | ~ **s légaux;** ~ **au taux légal** | legal interest; interest at the legal rate ‖ gesetzliche Zinsen; Zinsen zum gesetzlichen Zinssatz | ~ **s moratoires** | default (penal) interest; interest on overdue (delayed) payments ‖ Verzugszinsen; Verspätungszinsen | ~ **nautique** | marine (maritime) interest ‖ Bodmereidarlehenszinsen | ~ **s noirs** | credit (black) interest; interest in black ‖ Habenzinsen; Kreditzinsen | ~ **s passifs** | interest paid ‖ Passivzinsen | ~ **s payables à terme échu** | interest payable at the end of the maturity period ‖ nach Fristablauf fällige Zinsen | **productif d'** ~ **s** | bearing (paying) interest; interest bearing ‖ zinstragend; zinsbringend; verzinslich; gegen Zinsen | **mise productive d'** ~ **s** | interest-bearing deposit ‖ verzinsliche Einlage *f* | **placement productif d'** ~ **s** | interest-bearing investment ‖ zinstragende Kapitalanlage *f* | **être productif d'** ~ **s** ① | to bear (to bring) (to yield) (to return) interest ‖ Zinsen bringen (tragen) (abwerfen); sich verzinsen | **être productif d'** ~ **s** ② | to be placed on interest ‖ verzinslich angelegt sein; auf Zinsen ausstehen | **non productif d'** ~ **s** | paying (bearing) no interest ‖ unverzinslich; zinslos; ohne Zinsen; ohne Verzinsung.

★ ~ **s rouges** | debit (red) interest; interest in red ‖ Debetzinsen; Sollzinsen | ~ **s simples** | simple interest ‖ einfache (gewöhnliche) Zinsen | ~ **statutaire** | interest at the legal rate; legal interest ‖ Zinsen zum gesetzlichen Zinsfuß; gesetzliche Zinsen | ~ **s usuraires** | usurious interest (rate of interest) ‖ Wucherzinsen.

★ **les** ~ **s qui courent** | interest which accrues; accruing interest ‖ laufende (anfallende) Zinsen | ~ **s à échoir** | interest to accrue ‖ fällig werdende Zinsen | **emprunter à** ~ | to borrow at interest ‖ auf (gegen) Zinsen ausleihen | **mettre à** ~ | to lend (to put out) at interest ‖ auf (gegen) Zinsen ausleihen | **mettre de l'argent à** ~ | to place money on interest ‖ Geld auf Zinsen anlegen; Geld verzinslich (zinstragend) anlegen | **payer les** ~ **s de qch.** | to pay interest for sth. ‖ Zinsen für etw. zahlen | **payer les** ~ **s d'un capital** | to pay interest on a capital ‖ ein Kapital verzinsen | **placer son argent à ... pour cent d'** ~ | to invest one's money at ... per cent interest ‖ sein Geld zu ... Prozent Zinsen anlegen | **porter** ~ **; produire un** ~ | to bear (to bring) (to carry) (to yield) (to return) interest ‖ Zinsen abwerfen (bringen) (tragen); sich verzinsen | **argent qui porte** ~ | money which bears interest ‖ Geld, welches Zinsen abwirft | **portant** ~ **à ... pour cent** | bearing interest at ... per cent ‖ zu ... Prozent verzinslich | ~ **rapporté par ... francs** | interest on ... Franks ‖ Zins (Zinsen) aus ... Franken | ~ **s à recevoir** | interest receivable ‖ ausstehende (fällige) Zinsen.

★ **à** ~ | at (on) (upon) interest ‖ auf (gegen) Zinsen; verzinslich; zinstragend | **sans** ~ **s** | interest-free; free of interest; bearing no interest; «No interest» | zinslos; zinsfrei; unverzinslich; ohne Zinsen.

**intérêts** *mpl* | interests ‖ Beteiligungen *fpl* | ~ **bancaires** | bank interests ‖ Bankbeteiligungen | ~ **industriels** | industrial interests ‖ Industriebeteiligungen | ~ **miniers** | mining interests ‖ Bergwerksbeteiligungen | ~ **particuliers** | private interests ‖ Privatbeteiligungen.

**intergouvernemental** *adj* | **conférence** ~ **e** | intergovernmental conference ‖ Regierungskonferenz *f.*

**intérieur** *m* Ⓐ [les dedans] | [the] interior; [the] inside ‖ [das] Innere | **travail d'** ~ | indoor (office) work ‖ Innendienst *m.*

**intérieur** *m* Ⓑ [d'un pays] | l' ~ | the interior of the country; the interior country; the inland; the interior ‖ das Innere des Landes; das Landesinnere; das Inland; das Binnenland | **billets émis à l'** ~ | home currency issues *pl* ‖ im Inland ausgegebene Banknoten *fpl* | **colis à destination de l'** ~ | inland parcel ‖ Inlandspaket *n* | **télégramme à destination de l'** ~ | inland telegram ‖ Inlandstelegramm *n* | **dans l'** ~ **et à l'étranger** | at home and abroad ‖ im In- und Ausland | **lettre de change sur l'** ~ | inland bill ‖ inländischer Wechsel *m;* Wechsel auf das Inland | **mandat sur l'** ~ | inland money order ‖ Inlandspostanweisung *f* | **marché de l'** ~ | home (domestic) market (markets) ‖ Inlandsmarkt *m;* inländischer Markt | **Ministère de l'** ~ | Ministry of the Interior; Home Office ‖ Ministerium *n* des

**intérieur** *m* Ⓑ *suite*
Innern; Innenministerium | **Ministre de l'** ~ | Minister of the Interior (for internal affairs); Home Secretary ‖ Minister *m* des Innern (für innere Angelegenheiten); Innenminister *m* | **paix à l'** ~ | internal peace ‖ Friede *m* im Inland | **prix à l'** ~ | home (home-market) price ‖ Inlandspreis *m* | **à l'** ~ ; **dans l'** ~ | inland ‖ im Inland; im Innern.

**intérieur** *adj* | internal; domestic; home; inland . . . ‖ Innen . . .; Binnen . . .; inländisch; Inlands . . .; binnenländisch | **les affaires** ~ **es** | the internal affairs ‖ die inneren (innerpolitischen) Angelegenheiten *fpl* | **circulation** ~ **e** | inland (home) traffic ‖ Binnenverkehr *m* | **commerce** ~ | domestic (home) (inland) trade; domestic commerce ‖ Binnenhandel *m*; inländischer Handel; Inlandshandel | **consommation** ~ **e** | home (domestic) consumption ‖ inländischer (einheimischer) Verbrauch *m* | **dissensions** ~ **es** ① | domestic quarrels ‖ innere Streitigkeiten *fpl* (Zwistigkeiten *fpl*) | **dissensions** ~ **es** ② | family quarrels ‖ Familienstreitigkeiten *fpl*; Familienzwist *m* | **dans le domaine** ~ ① | in the home (domestic) field; at home ‖ im Innern; im Inland | **dans le domaine** ~ ② | in home politics ‖ in der Innenpolitik; innnenpolitisch | **eaux** ~ **es** | inland waters ‖ Binnengewässer *npl* | **voies d'eau** ~ **es** | inland waterways ‖ inländische Wasserwege *mpl* (Wasserstraßen *fpl*) | **emprunt** ~ | international (domestic) loan ‖ Inlandsanleihe *f* | ~ **et extérieur** | at home and abroad ‖ im In- und Ausland | **impositions** ~ **es** | internal charges ‖ inländische Abgaben *fpl* | **marché** ~ | domestic (home) (internal) market (markets) ‖ Inlandsmarkt *m*; inländischer Markt; Binnenmarkt | **navigation** ~ **e** | inland navigation ‖ Binnenschiffahrt *f* | **politique** ~ | home (internal) policy (politics *pl*) ‖ Innenpolitik *f* | **port** ~ | inland port ‖ Binnenhafen *m* | **prix** ~ | inland price ‖ Inland(s)preis *m* | **affranchissement en régime** ~ ; **taxe** ~ **e** ① | inland postage ‖ Inlandsporto *n* | **tarif d'affranchissement du régime** ~ | inland postage rates *pl* ‖ Inlands(porto)tarif *m* | **taxe** ~ **e** ② | inland duty ‖ Inlandsgebühr *f* | **taxes** ~ **es** | inland duties ‖ inländische Steuern *fpl* und Abgaben *fpl* | **la réglementation** ~ **e** | the domestic regulations (rules) ‖ die innerstaatlichen Vorschriften | **transports** ~ **s** | inland transports ‖ Binnentransport *m*.

**intérim** *m* Ⓐ [espace de temps] | interim ‖ Zwischenzeit *f* | **dividende par** ~ | interim dividend ‖ Abschlagsdividende *f;* Zwischendividende; Interimsdividende | **dans l'** ~ | in the meanwhile; meanwhile; in the interim ‖ in der Zwischenzeit; zwischenzeitlich.

**intérim** *m* Ⓑ [exercice provisoire d'une charge] | **assurer l'** ~ ; **assurer (occuper) un poste par** ~ | to fill a post temporarily (in an acting capacity) ‖ einen Posten vorübergehend (stellvertretend) bekleiden (versehen) (verwalten) | **faire l'** ~ **de q.** | to deputize for sb. ‖ jds. Stelle vertreten | **par** ~ | as deputy ‖ stellvertretend.

**intérimaire** *m* Ⓐ; **les** ~ **s** | temporary staff; temporaries *pl;* temps *pl* ‖ Aushilfskräfte *fpl;* Bürokräfte auf Zeit.

**intérimaire** *m* Ⓑ | deputy ‖ Stellvertreter *m*.

**intérimaire** *adj* Ⓐ | temporary; provisional; interim ‖ vorübergehend; vorläufig; provisorisch; interimistisch | **aide** ~ | interim aid ‖ Überbrückungshilfe *f;* Übergangshilfe; Zwischenhilfe | **dividende** ~ | interim dividend; dividend ad interim ‖ Zwischendividende *f;* Interimsdividende | **fonctions** ~ **s** | provisional (interim) duties ‖ vorläufige (einstweilige) Dienstpflichten *fpl* | **gouvernement** ~ | interim (caretaker) government ‖ Übergangsregierung *f* | **intérêts** ~ **s** | interim interest ‖ Zwischenzinsen *mpl* | **protection** ~ | interim copyright ‖ vorläufiger Urheberrechtsschutz *m* | **rapport** ~ | interim report ‖ Zwischenbericht *m;* vorläufiger Bericht | **solution** ~ | interim (temporary) solution ‖ vorläufige Lösung *f;* Zwischenlösung | **traite** ~ | bill ad interim; interim bill ‖ Interimswechsel *m*.

**intérimaire** *adj* Ⓑ | acting ‖ stellvertretend | **directeur** ~ | acting manager ‖ stellvertretender Geschäftsführer *m* (Direktor *m*) | **en qualité d'** ~ | in an acting capacity ‖ stellvertretend; als Stellvertreter.

**intérimairement** *adv* | temporarily; provisionally ‖ vorübergehend; vorläufig.

**interimat** *m* | interim (provisional) duties ‖ Stellvertretung *f*.

**interjection** *f* | ~ **d'appel** | lodging of the appeal ‖ Berufungseinlegung *f*.

**interjeter** *v* | ~ **appel d'un jugement** | to file (to bring) (to lodge) an appeal against a judgment; to appeal from a judgment ‖ gegen ein Urteil Berufung einlegen (in die Berufung gehen).

**interlinéaire** *adj* | **traduction** ~ | interlinear translation ‖ zwischenzeilig geschriebene Übersetzung *f*.

**interlinéation** *f;* **interligne** *m* Ⓐ [écriture entre les lignes] | interlineation; interpolation between the lines ‖ Einschiebung *f* (Einschaltung *f*) zwischen den Zeilen.

**interligne** *m* Ⓑ | blank space between the lines ‖ leerer Zwischenraum *m* zwischen den Zeilen | **dans les** ~ **s** | between the lines ‖ zwischen den Zeilen | **sans** ~ | without any blank lines; without lines left blank ‖ ohne Zeilenzwischenraum.

**interligner** *v* [écrire entre les lignes] | to write between the lines; to interline ‖ zwischen die Zeilen schreiben.

**interlocuteur** *m* [personne conversant avec une autre] | person engaged in a conversation ‖ an einer Unterhaltung beteiligte Person *f* | **les** ~ **s sociaux** | labo(u)r and management; employers and employees; the social partners ‖ die Sozialpartner.

**interlocution** *f* [arrêt d' ~ ]; **interlocutoire** *m* [arrêt (décision) (jugement) interlocutoire] | interlocutory decision (judgment) ‖ Zwischenentscheidung *f;* Zwischenentscheid *m;* Zwischenurteil *n*.

**interlocutoire** *adj* | interlocutory; provisional ‖ Zwischen . . .; vorläufig | **appel** ~ | interlocutory appeal ‖ Zwischenberufung *f;* Zwischenbeschwerde

| **preuve** ~ | proof ordered by interlocutory decree || durch Zwischenurteil (durch Zwischenentscheid) angeordnete Beweisaufnahme *f.*
**interlocutoirement** *adv* | by interlocutory decree || durch Zwischenentscheid.
**interlope** *adj* Ⓐ [trafiquant en fraude] | **agent** ~ | dishonest (shady) trader || Winkelagent *m* | **commerce** ~ | illegal (shady) trade || Schleichhandel *m.*
**interlope** *adj* Ⓑ [équivoque] | suspect; dubious; shady || verdächtig; zweifelhaft.
**interloquer** *v* | to pronounce an interlocutory decree || einen Zwischenentscheid (eine Zwischenentscheidung) erlassen.
**intermariage** *m* | intermarriage; intermarrying || Heirat *f* zwischen Personen derselben Familie.
**intermède** *m* | intermediary || Vermittlung *f* | **par l'** ~ **de** | through the intermediary of; through the medium (agency) (instrumentality) (good offices) of || durch Vermittlung von.
**intermédiaire** *m* Ⓐ [entremetteur; médiateur] | intermediary; intermediator; mediator; middleman; go-between || Vermittler *m;* Mittelsperson *f;* Unterhändler *m* | **en qualité d'** ~ | in the capacity of intermediary || als Vermittler.
**intermédiaire** *m* Ⓑ [entremise] | agency; medium; intermediary || Vermittlung *f* | **par l'** ~ **de q.** | through the medium (agency) (instrumentality) (intermediary) of sb.; through sb.'s good offices; through sb. || durch jds. Vermittlung; durch jdn. | **par l'** ~ **de la presse** | through the medium of the press || durch die Presse.
**intermédiaire** *adj* | intermediate; intermediary || Zwischen...; Mittel... | **bilan** ~ | trial balance; interim statement || Zwischenbilanz *f* | **commerce** ① | middleman's business || Vermittlergeschäft *n* | **commerce** ~ ② | intermediary trade || Zwischenhandel *m* | **commerce** ~ ③ | re-export trade || Wiederausfuhrhandel *m* | **une date (un jour)** ~ **entre ... et ...** | some date (some day) between ... and ... || ein zwischen ... und ... liegender Tag | **décision** ~ | interlocutory decision (judgment) (decree) || Zwischenentscheidung *f;* Zwischenentscheid *m;* Zwischenurteil *n* | **examen** ~ | intermediate examination || Zwischenprüfung *f* | **office** ~ | telephone exchange; exchange || Telephonamt *n;* Vermittlungsstelle *f* | **pays** ~ | transit country || Durchgangsland *n;* Durchfuhrland | **période** ~ ; **temps** ~ | intervening (intermediate) time (period); interim; interval || Zwischenzeitraum *m;* Zwischenzeit *f* | **port** ~ | intermediate port || Anlaufhafen *m;* Zwischenhafen | **position** ~ | intermediate position || Zwischenstellung *f* | **solution** ~ | temporary solution || Zwischenlösung *f;* vorläufige Lösung.
**interministériel** *adj* | interdepartmental || interministeriell.
**international** *adj* | international || international; zwischenstaatlich | **code** ~ **des signaux** | international code (code of signals) || internationaler Signalcode *m* | **commerce** ~ | international traffic (intercourse) || Weltverkehr *m* | **concession** ~ **e** | international settlement (concession) || internationale Niederlassung *f* | **convention** ~ **e** | international treaty || internationales Übereinkommen *n;* internationale Übereinkunft *f* | **être une coutume** ~ **e** | to be international practice || international üblich (gebräuchlich) sein | **droit** ~ | international law || internationales Recht *n* | **droit privé** ~ | international private law || internationales Privatrecht *n* | **les échanges** ~ **aux** | international trade || der zwischenstaatliche Wirtschaftsverkehr *m* | **marque** ~ **e** | international trade-mark || internationales (international eingetragenes) (international geschütztes) Warenzeichen *n* | **propriété littéraire** ~ **e** | international copyright || durch internationale Verträge geschütztes Urheberrecht *n;* internationales (zwischenstaatliches) Urheberrecht | **union** ~ **e** | international union || internationaler Verband *m* | **reconnu sur le plan** ~ | internationally recognized (accepted) || international anerkannt.
**internationalement** *adv* | internationally || international.
**internationalisation** *f* | internationalization || Internationalisierung *f.*
**internationaliser** *v* | to internationalize || internationalisieren.
**internationalisme** *m* | internationalism || Internationalismus *m.*
**internationaliste** *m* | specialist in international law || Spezialist *m* des internationalen Rechts.
**internationalité** *f* | quality of being international; internationality || [der] internationale Charakter; Internationalität *f.*
**interne** *adj* | internal || inner; intern || **les besoins** ~ **s** | the domestic requirements || der inländische Bedarf | **les besoins** ~ **s de capitaux** | the domestic requirements for capital || der inländische Kapitalbedarf | **droit** ~ | municipal law || einheimisches (nationales) Recht *n.*
**interné** *s* | interned; internee || Internierter *m.*
**internement** *m* Ⓐ | internment || Internierung *f* | **camp d'** ~ | internment camp || Internierungslager *n.*
**internement** *m* Ⓑ [dans un asile] | ~ **d'un aliéné** | confinement of a lunatic || Verbringung *f* eines Geisteskranken in eine Anstalt.
**interner** *v* Ⓐ | to intern || internieren | ~ **un navire** | to intern a vessel || ein Schiff internieren (festhalten).
**interner** *v* Ⓑ [enfermer dans un asile] | ~ **un aliéné** | to confine a lunatic || einen Geisteskranken in eine Anstalt bringen.
**internonce** *m* | internuncio || Internunzius *m.*
**interocéanique** *adj* [entre deux océans] | interoceanic || zwischen zwei Meeren.
**interparlementaire** *adj* | **comité** ~ ; **commission** ~ | interparliamentary (joint) committee || interparlamentarischer Ausschuß *m.*
**interpellateur** *m* | interpellator || Interpellant *m.*
**interpellation** *f* | interpellation || Interpellation *f;* parlamentarische Anfrage *f.*

**interpeller** *v* | to interpellate || interpellieren | **droit (pouvoir) d'** ~ | right to interpellate || Interpellationsrecht *n*.
**interpolation** *f* | interpolation || Einschiebung *f;* Einschaltung *f.*
**interpoler** *v* | to interpolate || einschieben; einschalten.
**interposé** *adj* | **personne** ~ **e** | intermediary || Mittelsperson *f;* Mittelsmann *m.*
**interposer** *v* | to interpose; to place between || dazwischensetzen | **s'** ~ | to intervene || dazwischentreten.
**interposition** *f* Ⓐ [intervention] | intervention || Dazwischentreten *n;* Vermittlung *f.*
**interposition** *f* Ⓑ | use of an intermediary || Einschaltung *f* eines Mittelsmannes.
**interprétable** *adj* Ⓐ | interpretable; to be interpreted; to be explained || auslegbar; auszulegen; zu erklären; zu deuten.
**interprétable** *adj* Ⓑ [à traduire] | to be translated; interpretable || zu verdolmetschen.
**interprétariat** *m* | interpetership || Stellung *f* (Funktion *f*) als Dolmetscher.
**interprétateur** *adj* | explanatory || erläuternd.
**interprétatif** *adj* | explanatory; interpretative || erläuternd; erklärend; auslegend | **clause (disposition)** ~ **ve** | interpretation clause || Auslegungsbestimmung *f;* Auslegungsvorschrift *f* | **note** ~ **ve** | explanatory note || erläuternde Auslegung *f;* Erläuterung *f.*
**interprétation** *f* Ⓐ | interpretation || Auslegung *f;* Erklärung *f;* Interpretation *f* | ~ **d'une convention** | interpretation of an agreement (of a contract) || Auslegung *f* eines Vertrages; Vertragsauslegung *f* | **question d'** ~ | question of interpretation; matter of construction | Frage *f* der Auslegung; Auslegungsfrage | ~ **de la loi** | interpretation of the law || Gesetzesauslegung; Gesetzesinterpretation; Rechtsauslegung | **règle d'** ~ | rule of interpretation; rule (canon) of construction || Auslegungsregel *f;* Auslegungsvorschrift *f.*
★ ~ **erronée; fausse** ~ | false interpretation; misinterpretation; misconstruction || falsche (unrichtige) Auslegung (Auffassung). Mißdeutung *f* | **fausse** ~ **des faits** | misapprehension of the facts || falsche Tatsachenauslegung | **donner une fausse** ~ | to misinterpret (to misconstrue) sth.; to interpret sth. falsely; to put a false construction on sth. || etw. falsch (unrichtig) auslegen; einer Sache eine falsche (unrichtige) Auslegung geben | ~ **étroite** | narrow (close) interpretation || enge Auslegung | ~ **extensive** | extensive interpretation || ausdehnende Auslegung | ~ **juridique** ① | legal interpretation | Rechtsauslegung | ~ **juridique** ② | judicial interpretation || richterliche Auslegung | ~ **juridique** ③ | legal concept | Rechtsauffassung *f* | ~ **restrictive** | restrictive interpretation || einschränkende Auslegung.
**interprétation** *f* Ⓑ [traduction] | interpreting; interpretation; translating viva voce || Dolmetschen *n;* Verdolmetschung *f.*
**interprète** *m* Ⓐ | expounder || Ausleger *m.*
**interprète** *m* Ⓑ [traducteur] | interpreter || Dolmetscher *m* | **servir d'** ~ **à q.** | to act as sb.'s interpreter; to act as interpreter to sb. || jdm. als Dolmetscher dienen; jds. Dolmetscher sein; für jdn. als Dolmetscher fungieren.
**interprète** *m* Ⓒ [d'un rôle] | interpreter [of a part] || Darsteller *m* [einer Rolle].
**interprète** *f* [femme ~ ] | interpretress || Dolmetscherin *f.*
**interpréter** *v* Ⓐ [expliquer] | to explain; to expound; to interpret || auslegen; erklären; erläutern; interpretieren | **bien** ~ **qch.** | to put the right construction on sth. || etw. richtig auslegen (deuten) | ~ **qch. à contresens** ① ; **mal** ~ **qch.** ① | to put a wrong construction on sth.; to misinterpret sth.; to misconstrue sth. || etw. falsch (unrichtig) auslegen (deuten) | ~ **qch. à contresens** ② ; **mal** ~ **qch.** ② | to misunderstand sth.; to misread sth. || etw. falsch verstehen | ~ **qch. à contresens** ③ | to put the wrong meaning on sth. || etw. sinnwidrig auslegen | ~ **restrictivement qch.** | to put a restrictive interpretation on sth. || etw. einschränkend auslegen.
**interpréter** *v* Ⓑ [traduire] | to interpret; to act as interpreter || dolmetschen; als Dolmetscher fungieren | ~ **qch. à contresens** | to mistranslate sth. || etw. falsch (unrichtig) übersetzen.
**interprofessionnel** *adj* | **accords** ~ | interprofessional (inter-trade) agreements || Branchenvereinbarungen *fpl.*
**interrègne** *m* | interregnum || Zwischenregierung *f;* Interregnum *n.*
**interrogateur** *m* Ⓐ | interrogator; cross-examiner || Vernehmer *m.*
**interrogateur** *m* Ⓑ [examinateur] | examiner || Prüfer *m;* Examinator *m.*
**interrogateur** *adj* Ⓐ | questioning; inquiring || fragend.
**interrogateur** *adj* Ⓑ | interrogatory; interrogative || Vernehmungs . . .
**interrogation** *f* Ⓐ | interrogation; questioning || Vernehmung *f;* Befragung *f.*
**interrogation** *f* Ⓑ [question] | question; query || Frage *f;* Anfrage *f* | **point d'** ~ | mark of interrogation; question mark || Fragezeichen *n.*
**interrogation** *f* Ⓒ [examen oral] | oral examination (test) || mündliche Prüfung *f.*
**interrogatoire** *m* | interrogation; examination || Vernehmung *f;* Verhör *n* | ~ **contradictoire** | cross-examination || Kreuzverhör *n* | **soumettre q. à un** ~ **serré** | to question sb. closely || jdn. einem strengen Verhör unterziehen | **subir un** ~ | to be questioned || verhört werden | **faire subir un** ~ **à q.** | to question sb.; to cross-examine sb. || jdn. einem Verhör unterziehen.
**interroger** *v* Ⓐ | to interrogate || verhören; vernehmen | **droit d'** ~ | right to cross-examine (to pose

questions) ‖ Fragerecht; Recht der Fragestellung | ~ **un témoin** | to cross-examine a witness ‖ einen Zeugen befragen (vernehmen) | ~ **q. contradictoirement** | to cross-examine sb.; to subject sb. to a cross-examination ‖ jdn. ins Kreuzverhör nehmen; jdn. im Kreuzverhör vernehmen; jdn. einem Verhör unterziehen.

**interroger** v Ⓑ [examiner] | to examine ‖ prüfen; untersuchen | ~ **les faits** | to examine the facts ‖ die Tatsachen untersuchen.

**interroger** v Ⓒ [questionner] | ~ **un candidat** | to examine (to question) a candidate ‖ einen Kandidaten prüfen (examinieren).

**interrompre** v | to interrupt; to break ‖ unterbrechen | ~ **la circulation** | to stop (to suspend) the traffic ‖ den Verkehr unterbrechen | ~ **les négociations** | to interrupt (to break off) the negotiations ‖ die Verhandlungen unterbrechen (abbrechen).

**interrompu** adj | interrupted ‖ unterbrochen | **in** ~ ; **non** ~ | uninterrupted; without interruption; continuous ‖ ununterbrochen; ohne Unterbrechung; ohne Unterbruch [S]; unausgesetzt.

**interruptible** adj | **contrat** ~ | interruptible contract ‖ Vertrag mit Unterbrechungsmöglichkeit.

**interruptif** adj | **acte** ~ | act of interruption ‖ Unterbrechungshandlung f; unterbrechende Handlung f.

**interruption** f | interruption; stoppage; cessation ‖ Unterbrechung f; Unterbruch [S]; Einstellung f | ~ **de la circulation** | stoppage of the traffic ‖ Unterbrechung des Verkehrs | ~ **de la navigation** | stoppage of navigation ‖ Einstellung der Schiffahrt | ~ **de la prescription** | interruption of prescription ‖ Unterbrechung der Verjährung | ~ **de la séance** | adjournment of the sitting ‖ Sitzungsunterbrechung f | ~ **de service** | interruption of work ‖ Betriebsstörung f | ~ **dans le service** | interruption of service ‖ Unterbrechung der Zustellung | ~ **du travail** | stoppage (cessation) of work ‖ Arbeitseinstellung; Betriebseinstellung | ~ **du voyage** | interruption of [one's] trip (journey) ‖ Reiseunterbrechung | **sans** ~ | without interruption; uninterruptedly; unceasingly ‖ ohne Unterbrechung; ohne Unterbruch [S]; ununterbrochen.

**interurbain** adj | interurban ‖ Überland ... | **communication** ~ **e** | trunk call ‖ Ferngespräch n; Überlandgespräch | **ligne** ~ **e** | trunk line ‖ Fernverbindung f.

**intervalle** m | interval ‖ Zwischenraum m; Abstand m; Zeitabstand m; Zwischenzeit f | **à ... mois d'** ~ | in intervals of ... months ‖ in Abständen von ... Monaten; in ... monatigen Abständen | ~ **de temps** | period of time ‖ Zeitabschnitt m; Zeitraum m | **l'** ~ **correspondant** | the corresponding period ‖ der entsprechende Zeitraum | **à de longs** ~ **s** | at long intervals ‖ in langen Abständen | **des** ~ **s lucides** | lucid intervals ‖ lichte Augenblicke mpl (Zwischenräume mpl) | **dans l'** ~ | in the meantime ‖ in der Zwischenzeit | **par** ~ **s** | at intervals ‖ in Abständen.

**intervenant** m Ⓐ | intervening party; intervener ‖ jd., der interveniert.

**intervenant** m Ⓑ [accepteur par intervention] | acceptor for hono(u)r (supra protest) ‖ Ehrenakzeptant m; Ehrenintervenient m.

**intervenant** adj | intervening ‖ dazwischentretend; intervenierend.

**intervenir** v Ⓐ | to intervene; to interfere ‖ dazwischentreten; eingreifen; einschreiten; intervenieren | ~ **dans les affaires d'un pays** | to intervene in the affairs of a country ‖ sich in die Angelegenheiten eines Landes einmischen | ~ **dans une conversation** | to break in on a conversation ‖ sich in eine Unterhaltung einschalten | **faire** ~ **la force armée** | to call out the military ‖ Militär (Truppen) einsetzen.

**intervenir** v Ⓑ [se rendre médiateur] | ~ **dans une querelle** | to intervene in a quarrel; to offer os. as mediator in a quarrel ‖ in einem Streit intervenieren (sich als Schlichter anbieten) | **faire** ~ **q.** | to call in sb. (sb.'s good offices) ‖ jdn. bitten, einzuschreiten; jdn. um Vermittlung bitten; jds. Vermittlung anrufen.

**intervenir** v Ⓒ [prendre part] | ~ **dans un contrat** | to enter into a contract; to intervene in (to become a party to) an [existing] agreement ‖ in einen [bestehenden] Vertrag eintreten.

**intervenir** v Ⓓ [survenir] | to occur; to happen ‖ sich zutragen; sich ereignen.

**intervenir** v Ⓔ [se produire incidemment] | **un accord est intervenu sur ...** | an agreement has been reached (has been entered into) (has been concluded) on ... ‖ ein Abkommen (ein Vertrag) ist geschlossen worden über ... | **il intervint un jugement** | judgment was (has been) pronounced ‖ ein Urteil ist ergangen.

**intervention** f Ⓐ | intervention; intervening; interference ‖ Einmischung f; Eingreifen n; Einschreiten n; Intervention f | ~ **par achat(s)** | intervention buying ‖ Interventionskäufe mpl | ~ **de l'Etat;** ~ **étatique** | state intervention ‖ staatliches Eingreifen | ~ **de la force armée** | intervention of (by) the armed forces ‖ Eingreifen der bewaffneten Macht | **non-** ~ | non-intervention ‖ Nichteinmischung f | **organisme d'** ~ | intervention agency ‖ Interventionsstelle f | **politique de non-** ~ | non-intervention policy ‖ Nichteinmischungspolitik f.

**intervention** f Ⓑ [médiation] | mediation; intervention ‖ Vermittlung f.

**intervention** f Ⓒ [~ à un contrat] | becoming a party to an [existing] agreement; intervention in a contract ‖ Eintritt m in einen [bestehenden] Vertrag; Beitritt m zu einem Vertrag.

**intervention** f Ⓓ [dans un procès] | **demande en** ~ **(d'** ~ **)** | interference proceedings pl ‖ Interventionsklage f | ~ **forcée;** ~ **principale** | interpleading summons sing ‖ Hauptintervention f | ~ **accessoire;** ~ **volontaire** | joinder of parties ‖ Nebenintervention f.

**intervention** f Ⓔ [en matière de change] | interven-

**intervention** f Ⓔ *suite*
tion || Intervention f | **acceptation par** ~ | acceptance for hono(u)r (by intervention) (supra protest) || Ehrenannahme f; Ehrenakzept n; Interventionsakzept | **accepteur par** ~ | acceptor for hono(u)r || Ehrenakzeptant m | **cours d'** ~ | intervention limit || Interventionskurs m | **droit d'** ~ | right to intervene || Interventionsrecht n | **frais d'** ~ | charges for intervention || Interventionsspesen pl | **paiement par** ~ | payment for hono(u)r || Ehrenzahlung f; Interventionszahlung f | ~ **à protêt** | intervention on (supra) protest || Ehrenintervention f; Intervention supra Protest.

**interventionniste** m | interventionist || Anhänger m der Interventionspolitik.

**interventionniste** adj | **politique** ~ (**d'intervention**) | policy of intervention; intervention (interventionist) policy || Einmischungspolitik f; Politik der Einmischung; Interventionspolitik.

**intervertir** v | ~ **le fardeau de la preuve** | to shift the burden of proof || die Beweislast umkehren.

**interview** m ou f | **accorder un (une)** ~ **à q.** | to grant sb. an interview || jdm. ein Interview gewähren.

**intestat** [sans testament] | without leaving a will or testament || ohne ein Testament zu hinterlassen | **héritier ab** ~ | intestate heir || Intestaterbe m | **succession ab** ~ | intestate succession || Intestaterbfolge f | **décéder** ~; **mourir** ~ | to die intestate (without leaving a will) || sterben, ohne ein Testament zu hinterlassen | **hériter ab** ~ | to succeed to an intestate estate || als Intestaterbe erben.

**intimation** f Ⓐ [avis] | notification || Ankündigung f | **faire des** ~ **s aux parties** | to notify the parties || die Parteien in Kenntnis setzen.

**intimation** f Ⓑ [sommation] | summons *sing* || Vorladung f; Ladung f.

**intimation** f Ⓒ [acte d'appel] | notice of appeal || Berufungsschrift f.

**intime** adj Ⓐ | intimate || intim | **relations** ~ **s** | intimacies pl || intime Beziehungen fpl | **avoir des relations** ~ **s avec une femme** | to be on intimate terms with a woman || zu einer Frau intime Beziehungen unterhalten.

**intime** adj Ⓑ | **relations** ~ **s** | sexual intercourse || Geschlechtsbeziehungen fpl; Geschlechtsverkehr m.

**intimé** m [appelé]; **intimée** f | l' ~ | the appellee; the respondent || der (die) Berufungsbeklagte; der Berufungsgegner.

**intimement** adv | **être** ~ **lié à qch.** | to be closely linked with sth. || mit etw. eng verflochten (verbunden) sein.

**intimer** v Ⓐ | ~ **qch. à q.** | to notify sb. of sth.; to give sb. formal notice of sth. || jdm. etw. ankündigen (anzeigen); jdm. etw. zur Kenntnis bringen | **faire** ~ **un appel à q.** | to give sb. notice of appeal || jdm. einen Berufungsschriftsatz zustellen.

**intimer** v Ⓑ [sommer] | ~ **q.** | to summon sb.; to cite sb. || jdn. vorladen; jdn. laden.

**intimidant** adj; **intimidateur** adj | intimidating || Einschüchterungs . . . .

**intimidation** f | intimidation; undue influence || Einschüchterung f | **système d'** ~ | methods of (system of) intimidation || Abschreckungssystem n | **tentative d'** ~ | attempt at intimidation || Einschüchterungsversuch m.

**intimider** v | to intimidate; to exert undue influence || einschüchtern.

**intimité** f | intimacy || Intimität f | **lier** ~ **avec q.** | to become intimate with sb. || mit jdm. intim befreundet werden.

**intitulé** m Ⓐ [titre d'un livre] | title [of a book] || Titel m [eines Buches].

**intitulé** m Ⓑ [titre d'un chapitre] | heading [of a chapter] || Überschrift f [eines Kapitels].

**intitulé** m Ⓒ [formule en tête] | **l'** ~ **d'un acte** | the premises pl of a deed || die an den Beginn eines urkundlichen Aktes gesetzten Angaben fpl.

**intitulé** adj Ⓐ | entitled || betitelt.

**intitulé** adj Ⓑ [à en-tête] | headed || überschrieben.

**intituler** v Ⓐ [donner un titre à un ouvrage] | ~ **un livre** | to title a book || ein Buch betiteln; einem Buch einen Titel geben.

**intituler** v Ⓑ [mettre une formule en tête] | ~ **un acte** | to formulate (to fix) the premises of a deed || die an den Beginn eines urkundlichen Aktes zu setzenden Angaben festlegen (formulieren).

**intracommunautaire** adj [CEE] | intra-Community; within (inside) the Community || innerhalb der Gemeinschaft; innergemeinschaftlich | **échanges** ~ **s** | inter-Community trade; trade (trade flows) within the Community || innergemeinschaftlicher Warenverkehr m (Warenaustausch m) | **régime (douanier)** ~ | intra-Community treatment (procedure); Community treatment || Gemeinschaftsbehandlung f.

**intraduisible** adj | untranslatable; not translatable || unübersetzbar; nicht übersetzbar.

**intraduit** adj | untranslated || unübersetzt.

**intransférable** adj | not transferable; untransferable; not assignable; unassignable || nicht übertragbar; unübertragbar.

**intransigeance** f | intransigence || Unversöhnlichkeit f; Unnachgiebigkeit f.

**intransigeant** adj | irreconcilable; intransigent || unversöhnlich; unnachgiebig | **attitude** ~ **e** | uncompromising attitude || unversöhnliche Haltung f | **politique** ~ **e** | policy of no compromise || kompromißlose Politik f.

**intransmissible** adj | not transferable; untransferable || unübertragbar; nicht übertragbar.

**intransportable** adj | not transportable || nicht transportierbar.

**intrigant** s | intriguer; schemer; plotter || Intrigant m.

**intrigant** adj | intriguing; scheming; plotting || intrigant.

**intrigue** f | intrigue || Intrige f.

**intrigues** fpl | machinations; underhand practices (dealings) (plots); secret practices || Machen-

schaften *fpl;* Umtriebe *mpl* | **mener des** ~ | to intrigue; to plot ‖ intrigieren.
**intriguer** *v* | to intrigue; to scheme; to plot ‖ intrigieren.
**intrinsèquement** *adv* Ⓐ | intrinsically; according to its true value ‖ dem (seinem) wahren (wirklichen) Wert entsprechend.
**intrinsèquement** *adv* Ⓑ | in reality; essentially ‖ in Wirklichkeit; im Wesentlichen.
**intrinsèque** *adj* Ⓐ [essentiel] | intrinsic; real; essential ‖ wirklich; wahr; wesentlich | **valeur** ~ | intrinsic (real) value ‖ [der] wirkliche (eigentliche) (wahre) Wert *m*.
**intrinsèque** *adj* Ⓑ [intérieur] | internal ‖ innerlich | **vice** ~ | intrinsic (inherent) defect (fault) (vice) ‖ innerer (innerlicher) Mangel *m* (Fehler *m*).
**introduction** *f* Ⓐ [action de faire entrer qch.] | ~ **de marchandises dans un pays** | introduction (bringing in) of goods into a country ‖ Verbringen *n* (Verbringung *f*) von Waren in ein Land | ~ **dans le territoire douanier** | introduction into the customs territory ‖ Verbringen *n* (Einbringen) in das Zollgebiet | **premier (dernier) lieu d'** ~ **dans la Communauté [CEE]** | first (last) place of introduction into the Community ‖ erster (letzter) Ort des Verbringens in die Gemeinschaft.
**introduction** *f* Ⓑ | introduction ‖ Einleitung *f;* Einführung *f* | ~ **de l'action; ~ de la demande; ~ de l'instance** ① | filing of the action ‖ Erhebung *f* (Einreichung *f*) der Klage; Klagserhebung; Klagseinreichung | ~ **de l'instance** ② | date of filing the action ‖ Eintritt *m* der Rechtshängigkeit | **loi d'** ~ | introductory law ‖ Einführungsgesetz *n* | **mots d'** ~ | introductory words ‖ einführende Worte *npl;* Worte der Einführung | ~ **d'un nouveau système** | introduction of a new system ‖ Einführung eines neuen Systems.
**introduction** *f* Ⓒ [lettre d' ~ ] | letter of introduction (of recommendation); introductory letter ‖ Einführungsschreiben *n;* Empfehlungsschreiben; Empfehlungsbrief *m*.
**introduction** *f* Ⓓ [avant-propos] | introduction; preface ‖ Vorwort *n*.
**introduction** *f* Ⓔ [manuel élémentaire] | elementary guide ‖ Elementarbuch *n*.
**introduire** *v* Ⓐ [faire entrer] | ~ **des marchandises dans un pays** | to introduce (to bring) goods into a country ‖ Waren *fpl* in ein Land bringen (verbringen) | **s'** ~ **furtivement** | to slip in (into) ‖ sich einschleichen.
**introduire** *v* Ⓑ [présenter] | to introduce ‖ einführen; einleiten | ~ **une action (une instance en justice) contre q.** | to bring (to enter) (to institute) (to take) an action against sb.; to sue sb.; to file suit against sb.; to institute legal proceedings against sb. ‖ gegen jdn. eine Klage einbringen (einreichen) (anstrengen) (anhängig machen); gegen jdn. klagen (Klage erheben); jdn. verklagen; gegen jdn. einen Prozeß anstrengen (anfangen) (einleiten); gegen jdn. klagbar (gerichtlich) vorgehen; gegen jdn.

gerichtliche Schritte unternehmen; jdn. gerichtlich in Anspruch nehmen; eine Sache gegen jdn. vor Gericht bringen.
**introublé** *adj* | undisturbed ‖ ungestört.
**introuvable** *adj* | not to be found; undiscoverable ‖ nicht auffindbar; unauffindbar | **rester** ~ | to remain undiscovered ‖ unentdeckt bleiben.
**intrusion** *f* Ⓐ | ~ **dans une affaire** | instrusion in a matter ‖ [störende] Einmischung *f* in eine Angelegenheit.
**intrusion** *f* Ⓑ [empiètement] | trespass; transgression ‖ Eingriff *m* (Übergriff *m*) in fremde Rechte.
**inutile** *adj* Ⓐ [vain; infructueux] | useless ‖ unnütz; nutzlos.
**inutile** *adj* Ⓑ [pas nécessaire] | unnecessary; needless ‖ unnötig.
**inutilisable** *adj* Ⓐ [impossible d'utiliser] | unserviceable; unusable ‖ unbrauchbar; unbenutzbar.
**inutilisable** *adj* Ⓑ [inemployable] | unemployable ‖ nicht zur Arbeit zu verwenden.
**inutilisé** *adj* | unutilized ‖ ungenützt | **capacité ~ e** | unused (idle) capacity ‖ unausgenützte Kapazität *f* | **capacités de production ~ es** | unused productive capacity ‖ unausgenützte Produktionskapazitäten *fpl*.
**inutilité** *f* Ⓐ | uselessness ‖ Nutzlosigkeit *f*.
**inutilité** *f* Ⓑ | unnecessariness; needlessness ‖ Unnötigkeit *f*.
**invalidation** *f* Ⓐ [annulation] | invalidation; nullification; annulment ‖ Ungültigmachung *f;* Annullierung *f*.
**invalidation** *f* Ⓑ [déclaration d' ~ ] | declaration of nullity ‖ Ungültigkeitserklärung *f;* Nichtigerklärung; Kraftloserklärung.
**invalide** *m* | disabled man ‖ Invalide *m*.
**invalide** *adj* Ⓐ [incapable] | disabled ‖ dienstunfähig; arbeitsunfähig.
**invalide** *adj* Ⓑ [non valide] | invalid; null and void ‖ ungültig; ohne Gültigkeit.
**invalider** *v* [annuler] | to invalidate; to annul ‖ ungültig machen; für ungültig erklären; annullieren | ~ **un testament** | to invalidate (to revoke) a will ‖ ein Testament umstoßen.
**invalidité** *f* Ⓐ [incapacité] | disablement; invalidity ‖ Invalidität *f* | **assurance contre l'** ~ **; assurance- ~** | invalidity (disability) insurance ‖ Invalidenversicherung *f;* Invaliditätsversicherung | **coefficient (taux) d'** ~ | degree of disablement ‖ Grad *m* der Invalidität | **pension d'** ~ | invalidity (disability) pension ‖ Invalidenrente *f;* Invalidenpension *f* | **pension militaire pour ~ de guerre** | war pension ‖ Kriegsbeschädigtenrente *f*.
**invalidité** *f* Ⓑ [nullité] | invalidity; nullity ‖ Ungültigkeit *f;* Rechtsungültigkeit *f*.
**invariabilité** *f* | invariability; invariableness ‖ Unveränderlichkeit *f*.
**invariable** *adj* | invariable; unchanging ‖ unveränderlich.
**invasion** *f* | invading; invasion ‖ Einfall *m;* Invasion *f* | **armée d'** ~ | invading army ‖ Invasionsarmee

**invasion** f, suite
| **guerre d'** ~ | invasion war || Invasionskrieg m; Angriffskrieg | **faire une** ~ **dans un pays** | to invade a country || in ein Land einfallen.
**invective** f | defamation; abuse || Schmähung f.
**invendable** adj | unsalable; unmerchantable || unverkäuflich; nicht absetzbar; nicht abzusetzen.
**invendu** adj | unsold; not sold || unverkauft; nicht abgesetzt | **rester** ~ | to remain unsold || unverkauft (ohne Absatz) bleiben.
**invendus** mpl | unsold copies || unverkaufte Exemplare npl.
**inventaire** m Ⓐ | inventory || Inventar n | **article d'** ~ **(de l'** ~ **)** | item on the inventory || Inventarposten m; Inventarstück n | ~ **de bord** | ship's inventory || Schiffsinventar | **confection de l'** ~ | drawing up of the (an) inventory || Inventarerrichtung f | **cahier (livre) d'** ~ ; **livre des** ~ **s** | inventory (stock) book; inventory || Bestandsbuch n; Bestandsliste f; Inventarbuch | **dresser (faire) un** ~ | to draw up (to make) an inventory; to take stock || ein Inventar errichten (aufstellen) (aufnehmen); Bestand aufnehmen | **délai pour dresser l'** ~ | period for drawing up (for taking) the (an) inventory || Inventarerrichtungsfrist f; Inventarfrist | **valeur d'** ~ | inventory value; value at stocktaking || Lagerbestandswert m; Inventarwert | **ajustement de la valeur d'** ~ | inventory value adjustment || Berichtigung des Inventarwertes | ~ **annuel** | annual stocktaking || jährliche Inventaraufnahme (Warenbestandsaufnahme) | **solde pour cause d'** ~ **annuel** | annual stocktaking sale || jährlicher Inventurausverkauf.
**inventaire** m Ⓑ [bénéfice d' ~ ] | benefit of the inventory || Rechtswohltat f des Inventars | **sous bénéfice d'** ~ | without liability for debts not covered by the assets || ohne Haftung f für die nicht durch Aktivwerte gedeckten Schulden | **acceptation sous bénéfice d'** ~ | acceptation subject to the benefit of the inventory || Annahme f unter Vorbehalt der Inventarerrichtung.
**inventaire** m Ⓒ [action de faire l'inventaire] | inventory making; stock-taking; taking stock || Inventarerrichtung f; Inventuraufnahme f; Inventur f | **liquidation pour cause d'** ~ | stocktaking sale; clearance sale || Inventurausverkauf m | **livre d'** ~ | balance-sheet book || Bilanzbuch n | **faire (dresser) l'** ~ | to take stock; to inventory || Inventur aufnehmen (machen); inventarisieren.
**inventaire** m Ⓓ [ ~ **comptable**; **balance d'** ~ ] | balance sheet with profit and loss account || Bilanz f mit Gewinn- und Verlustrechnung | ~ **de fin d'exercice** | accounts to the end of the financial year; annual closing of the accounts; annual balancing of the books || Jahresabschluß m; Jahresschlußrechnung f; jährliche Abrechnung f (Schlußrechnung).
**inventaire** m Ⓔ [évaluation] | valuation || Bewertung f.

**invente** m | **d'** ~ **récente** | newly invented || neu erfunden.
**inventer** v | to invent || erfinden.
**inventeur** m | inventor || Erfinder m | **co** ~ | coinventor || Miterfinder | ~ **s en commun** | joint inventors || gemeinsame Erfinder mpl; Miterfinder; Gemeinschaftserfinder | ~ **employé** | salaried inventor || Angestelltenerfinder | ~ **occasionnel** | occasional inventor || Gelegenheitserfinder | **l'** ~ **postérieur** | the subsequent inventor || der spätere Erfinder; der Nacherfinder | **l'** ~ **premier** | the first inventor || der erste Erfinder; der Ersterfinder | **seul** ~ ; ~ **unique** | sole inventor || Alleinerfinder | **l'** ~ **véritable** | the true inventor || der wahre Erfinder.
**inventeur** adj | inventive || erfinderisch; Erfindungs ...
**inventif** adj | inventive || erfinderisch | **esprit** ~ | inventive mind || Erfindergeist m; Schöpfergeist.
**invention** f | invention; inventing || Erfindung f; Erfinden n | **brevet d'** ~ | letters patent; patent | Erfindungspatent n; Patent | **classe d'** ~ **s** | class of inventions || Erfindungsklasse f | **date de l'** ~ | day of invention; invention day || Erfindungstag m | **genre d'** ~ ; ~ **générique** | generic invention || Gattungserfindung | **idée d'** ~ **(de l'** ~ **)** | inventive idea || Erfindungsgedanke m; Erfindungsidee f | **objet d'** ~ | subject matter of an invention || Erfindungsgegenstand m | ~ **de perfectionnement** | invention of improvement || Verbesserungserfindung.
★ ~ **antérieure** | prior invention || frühere (ältere) Erfindung | ~ **brevetable** | patentable invention || patentfähige Erfindung.
— -**combinaison** f [invention de combinaison] | combination invention || Kombinationserfindung f.
— -**genre** f | generic invention || Gattungserfindung f.
**inventorier** v Ⓐ [faire l'inventaire] | to inventory; to take stock || Inventur machen (errichten) (aufnehmen); inventarisieren.
**inventorier** v Ⓑ [faire entrer qch. dans l'inventaire] | ~ **qch.** | to enter sth. on an inventory || etw. in ein Inventar aufnehmen; etw. auf ein Inventar setzen.
**inventorier** v Ⓒ [évaluer] | to value || bewerten.
**inventrice** f | inventress || Erfinderin f.
**inventrice** adj | **activité** ~ | inventive (inventing) activity || erfinderische Tätigkeit f; Erfindertätigkeit f.
**inverse** m | **l'** ~ | the opposite; the reverse; the contrary || das Gegenteil | **à l'** ~ **du bon sens** | contrary to reason || vernunftwidrig | **à l'** ~ | in the opposite direction || in entgegengesetzter Richtung f.
**inverse** adj | inverse; opposite || umgekehrt; entgegengesetzt | **article** ~ | reverse (reversing) entry || Rückbuchung f; Gegenbuchung | **en ordre** ~ | in the reverse order || in umgekehrter Reihenfolge f | **en proportion** ~ ; **en raison** ~ | in inverse ratio (proportion) || im umgekehrten Verhältnis n |

**en sens ~** | in the opposite direction || in der entgegengesetzten Richtung *f.*
**investi** *part* Ⓐ [fondé] | **~ du pouvoir de faire qch.** | invested with the power of doing sth. || ausgestattet mit der Macht, etw. zu tun.
**investi** *part* Ⓑ [placé] | **capital ~** | capital (money) invested; invested capital; investment; fixed (permanent) assets || angelegtes Kapital *n;* Anlagekapital; Kapitaleinlage *f.*
**investigateur** *m* | investigator; inquirer || Ermittler *m;* Ermittlungsbeamter *m.*
**investigation** *f* | investigation; inquiry || Ermittlung *f;* Nachforschung *f* | **faire des ~s sur qch.** | to inquire into sth. || Ermittlungen nach etw. anstellen.
**investir** *v* Ⓐ | to invest; to entrust || anvertrauen | **~ q. d'une fonction** | to invest sb. with an office || jdn. mit einem Amt bekleiden; jdn. in ein Amt einweisen | **~ q. d'une mission** | to entrust sb. with a mission || jdn. mit einer Mission betrauen.
**investir** *v* Ⓑ [placer] | **~ des capitaux** | to invest capital || Kapital anlegen (investieren).
**investissement** *m* Ⓐ [placement] | investing; investment || Anlage *f;* Anlegung *f;* Investierung *f* | **activité d' ~** | investment activity || Investitionstätigkeit *f* | **banque d' ~** | investment bank || Investitionsbank *f;* Anlagebank [S] | **biens d' ~** | capital goods || Investitionsgüter *npl* | **~ de capital (de capitaux) (de fonds)** | investment of capital (of funds) || Anlage (Anlegung) (Investierung) von Kapital; Kapitalsanlage | **~s conservatoires** | «lifebuoy» (maintenance) investments || Erhaltungsinvestitionen | **~s créateurs d'emploi** | job-creating investment(s) || arbeitsplatzschaffende Investitionen | **~ immobilier** | investment in real estate || Anlage (Investition) in Immobilien | **limitation d' ~** | limitation of investment || Investitionsbegrenzung *f* | **projet d' ~** | investment project || Investitionsvorhaben *n;* Investitionsprojekt *n* | **~s productifs** | productive investment(s) || produktive Anlagen (Investitionen) | **comme ~** | for investment purposes; as an investment || zu Anlagezwecken; als Kapitalsanlage; als Investition.
★ **société d' ~** | investment company (trust) || Gesellschaft für Kapitalanlagen; Investitionsgesellschaft | **société d' ~ à capital fixe (société d' ~ du type fermé)** | closed-end investment company || Investmentgesellschaft mit beschränkter Emissionsmöglichkeit | **societé d' ~ à capital variable** | open-ended investment company (trust); unit trust [GB]; mutual fund [USA] || Investitionsgesellschaft mit unbeschränkter Emissionsmöglichkeit | **société immobilière d' ~** | real estate investment company || Gesellschaft für Immobiliarinvestitionen.
**investissement** *m* Ⓑ [capital investi] | capital (money) invested; invested capital; investment || angelegtes Kapital *n;* Anlagekapital; Kapitaleinlage *f* | **~ total en titres** | total investment in securities || Gesamtbestand *m* an Effekten; Gesamtwertschriftenbestand [S].
**investissements** *mpl* Ⓐ | investments *pl;* capital investments || Kapitalanlagen *fpl;* Investitionen *fpl* | **accroissement des ~** | increase of the investments || Steigerung *f* (Ausweitung *f*) der Investitionen | **~ à l'étranger** | foreign investments; capital (capital invested) (investment) abroad || Kapitalanlagen *fpl* im Auslande; Auslandsinvestitionen *fpl* | **~ du secteur public; ~ publics** | public investments || Investitionen der öffentlichen Hand | **~ industriels** | industrial investments || Industrieinvestitionen | **les ~ bruts** | the gross investment || das Gesamtinvestment; die Bruttoinvestitionen.
**investissements** *mpl* Ⓑ | investment activity (activities); investing || Investitionstätigkeit *f* | **vague d' ~** | wave of investing || Investitionswelle *f.*
**investissements** *mpl* Ⓒ [le volume des ~] | **les ~** | the volume of (of the) investments || das Investitionsvolumen; der Umfang der Investitionen.
**investissements** *mpl* Ⓓ [le volume total des ~] | **les ~** | the total investment; the investment total || das Gesamtinvestment.
**investisseur** *m* | **les ~ institutionnels** | the institutional investors || die institutionellen Anleger *mpl* | **l' ~ privé** | the private investor || der private Anleger.
**investiture** *f* | investiture; induction || Belehnung *f;* Einsetzung *f.*
**invétéré** *adj* | inveterate || eingefleischt | **criminel ~** | confirmed criminal || unverbesserlicher Verbrecher *m* | **ivrogne ~** | inveterate drunkard || unverbesserlicher Trinker *m.*
**invincible** *adj* | **difficultés ~s** | insuperable difficulties || unüberwindliche Schwierigkeiten *fpl.*
**inviolabilité** *f* | inviolability || Unverletzlichkeit *f;* Unantastbarkeit *f* | **~ des députés; ~ parlementaire** | parliamentary immunity; privilege || Immunität *f* der Abgeordneten; parlamentarische Unverletzlichkeit (Immunität).
**inviolable** *adj* | inviolable || unverletzlich; unantastbar.
**invisible** *adj* | **exportations ~s** | invisible exports || unsichtbare Ausfuhren *fpl.*
**invitation** *f* | invitation; request || Einladung *f;* Aufforderung *f* | **billet (lettre) d' ~** | invitation card; letter of invitation || Einladungskarte *f;* Einladungsschreiben *m* | **sans ~** | uninvited || ohne Einladung; uneingeladen | **sur l' ~ de** | at sb.'s invitation (request); by invitation of || auf Einladung (auf Verlangen) von.
**inviter** *v* | to invite; to request || einladen; auffordern | **~ des soumissions pour qch.** | to invite tenders for sth. || zur Einreichung von Angeboten für etw. einladen (auffordern).
**involontaire** *adj* Ⓐ | involuntary || unfreiwillig.
**involontaire** *adj* Ⓑ | unintentional || unabsichtlich.
**involontaire** *adj* Ⓒ | undesigned || unvorsätzlich; ohne Vorsatz begangen.
**involontaire** *adj* Ⓓ | unwilling || ungewollt.

**involontairement** *adv* Ⓐ [sans le vouloir] | involuntarily || in unfreiwilliger Weise.
**involontairement** *adv* Ⓑ [sans intention] | unintentionally; without intention || unabsichtlicherweise; unbeabsichtigt; ohne Absicht.
**involontairement** *adv* Ⓒ [sans dessein] | undesignedly || ohne Vorsatz.
**involontairement** *adv* Ⓓ [à contre gré] | unwillingly || wider Willen.
**invoquer** *v* Ⓐ [appeler à son aide] | to invoke; to call upon || anrufen | ~ **l'aide de la justice (des tribunaux)** | to appeal to the courts (to the law) || gerichtliche Hilfe (die Hilfe der Gerichte) anrufen.
**invoquer** *v* Ⓑ [citer] | to cite; to quote || anführen; zitieren; anziehen | ~ **l'autorité de...** | to cite... as authority || sich auf... berufen | ~ **une clause** | to cite (to invoke) a clause || eine Bestimmung (eine Klausel) anführen (zitieren).
**invoquer** *v* Ⓒ [exciper] | to plead; to put forward (forth) || einwenden; vorbringen; geltend machen | ~ **l'alibi; ~ un alibi** | to plead (to set up) an alibi || ein Alibi behaupten; die Abwesenheit vom Tatort behaupten | ~ **une exception** | to enter (to put in) a plea || eine Einrede (einen Einwand) bringen (vorbringen) (erheben) | ~ **l'exception de jeu** | to plead the gaming act || den Spieleinwand bringen (erheben) | ~ **la prescription** | to plead the statute of limitations || die Einrede (den Einwand) der Verjährung bringen; den Verjährungseinwand bringen; Verjährung einwenden (geltend machen).
**irrachetable** *adj* | irredeemable || nicht ablösbar; unablösbar | **obligation** ~ | irredeemable bond (debenture) || nicht rückzahlbare (nicht einlösbare) Schuldverschreibung *f*.
**iracheté** *adj* | unredeemed || unabgelöst; nicht eingelöst.
**irraisonnable** *adj* | unreasonable || unvernünftig.
**irraisonné** *adj* | unreasoned || unbegründet.
**irréalisable** *adj* Ⓐ | unrealizable || unrealisierbar | **biens** ~ **s** | assets which cannot be realized || nicht realisierbare Vermögenswerte *mpl*.
**irréalisable** *adj* Ⓑ [qui ne peut pas être atteint] | unattainable; unfeasible || nicht erreichbar; unerreichbar.
**irrecevabilité** *f* | inadmissibility || Unzulässigkeit *f* | ~ **d'une action** | inadmissibility of an action || Unzulässigkeit einer Klage | **exception d'** ~ | plea of inadmissibility || Einrede der Unzulässigkeit | ~ **formelle de la requête** | rejection of the application on the ground of want of form || Unzulässigkeit der Klage wegen Nichtbeachtung der Formvorschriften.
**irrecevable** *adj* Ⓐ [inadmissible] | inadmissible; not admissible || unzulässig; nicht zulässig | **déclarer une demande** ~ | to refuse to hear an action || eine Klage für unzulässig erklären (als unzulässig abweisen) | **être déclaré** ~ **dans sa demande** | to be dismissed from one's suit; to be nonsuited || mit seiner Klage abgewiesen werden.

**irrecevable** *adj* [non-recevable] | inacceptable || nicht annehmbar; unannehmbar.
**irréconciliable** *adj* | irreconcilable; not to be reconciled || unversöhnlich.
**irréconcilié** *adj* | irreconciled || unversöhnt.
**irrécouvrable** *adj* | irrecoverable; not recoverable || nicht beitreibbar; uneintreibbar | **créance** ~ Ⓛ | irrecoverable (unenforceable) debt || uneintreibbare (nicht beitreibbare) (nicht klagbare) Forderung *f* | **créance** ~ ② | bad debt || uneinbringliche Forderung *f*.
**irrécupérable** *adj* | irremediable || nichtwiedergutzumachen.
**irrécusable** *adj* Ⓐ | unchallengeable; not to be challenged || nicht ablehnbar; nicht abzulehnen.
**irrécusable** *adj* Ⓑ [incontestable] | incontestable; indisputable || unbestreitbar; nicht bestreitbar; nicht zu bestreiten.
**irrécusable** *adj* Ⓒ [irréfutable] | irrefutable || unabweisbar; unwiderlegbar.
**irrécusable** *adj* Ⓓ [irréprochable] | unimpeachable || einwandfrei; untadelhaft; untadelig.
**irréductible** *adj* | irreducible || nicht reduzierbar.
**irréfléchi** *adj* | unconsidered; inconsiderate || unüberlegt.
**irréflexion** *f* Ⓐ [défaut de réflexion] | inconsideration; inconsiderateness; absence of consideration || Unüberlegtheit *f*; mangelnde Überlegung *f*.
**irréflexion** *f* Ⓑ [étourderie] | thoughtlessness || Gedankenlosigkeit *f*.
**irréformable** *adj* Ⓐ | unreformable; incorrigible || nicht korrigierbar; nicht zu verbessern (zu korrigieren).
**irréformable** *adj* Ⓑ [irrévocable] | irrevocable || unwiderruflich.
**irréfutabilité** *f* | irrefutability || Unwiderlegbarkeit *f*.
**irréfutable** *adj* | irrefutable; indisputable || unwiderlegbar; unwiderleglich | **témoignage** ~ | irrefutable evidence || unwiderlegbares Zeugnis *n*.
**irréfutablement** *adv* | irrefutably || in unwiderlegbarer Weise.
**irréfuté** *adj* | unrefuted || unwiderlegt.
**irrégularité** *f* Ⓐ [infraction à une règle] | irregularity || Unregelmäßigkeit *f* | ~ **s d'écritures** | tampered accounts || Unregelmäßigkeiten in der Buchführung | **commettre des** ~ **s** | to commit irregularities || sich Unregelmäßigkeiten zuschulden kommen lassen | **instructions entâchées d'** ~ **(d'une** ~ **)** | irregular instructions || fehlerhafte Anordnungen (Anweisungen).
**irrégularité** *f* Ⓑ [manque de ponctualité] | unpunctuality || Unpünktlichkeit *f*.
**irrégulier** *adj* Ⓐ | irregular || unregelmäßig.
**irrégulier** *adj* Ⓑ [déréglé] | **conduite** ~ **ère** | disorderly conduct || unordentliches Verhalten *n* | **vie** ~ **ère** | disorderly life || unordentliches Leben *n*.
**irrégulier** *adj* Ⓒ [pas ponctuel] | unpunctual || unpünktlich.
**irrégulièrement** *adv* Ⓐ [sans règle] | irregularly || in unregelmäßiger Weise; ohne Regel.

**irrégulièrement** *adv* Ⓑ | [sans ordre] | in a disorderly manner || in unordentlicher Weise.
**irrégulièrement** *adv* Ⓒ [sans ponctualité] | unpunctually || unpünktlicherweise.
**irremboursable** *adj* | not repayable; not redeemable; irredeemable || nicht rückzahlbar | **emprunt** ~ | irredeemable loan || unkündbare Anleihe *f* | **obligation** ~ | irredeemable bond (debenture) || nicht rückzahlbare (nicht einlösbare) Schuldverschreibung *f.*
**irrémédiable** *adj* | être ~ | to be irremediable; to be beyond (past) remedy || nicht wiedergutzumachen sein; nicht mehr heilbar (zu heilen) sein; unheilbar sein.
**irremplaçable** *adj* | irreplaceable || unersetzlich.
**irrémunéré** *adj* | unremunerated; unpaid || unbezahlt; ohne Vergütung.
**irréparable** *adj* | not reparable; irretrievable || unersetzlich; nicht wiedergutzumachen.
**irréproductif** *adj* | **consommation** ~ | unproductive consumption || unproduktiver Verbrauch *m.*
**irrésistible** *adj* | **argument** ~ | irrefutable (incontrovertible) argument || unwiderlegbares Argument *n* | **logique** ~ | compelling logic || zwingende Logik *f.*
**irrésolu** *adj* Ⓐ | irresolute || unentschlossen.
**irrésolu** *adj* Ⓑ [sans solution] | unsolved || ungelöst.
**irrésolution** *f* | irresoluteness; indecision || Unentschlossenheit *f;* Unschlüssigkeit *f.*
**irresponsabilité** *f* Ⓐ | irresponsibility || Unverantwortlichkeit *f* | ~ **civile** | absence of civil responsibility || Mangel *m* der zivilrechtlichen Verantwortlichkeit | ~ **pénale** | irresponsibility || Mangel *m* der strafrechtlichen Verantwortlichkeit.
**irresponsabilité** *f* Ⓑ [exclusion de la responsabilité] | non-liability; exclusion of liability || Haftungsausschluß *m* | **clause d'** ~ | non-liability clause || Haftungsausschlußbestimmung *f.*
**irresponsable** *adj* | irresponsible || unverantwortlich; nicht verantwortlich.
**irrévocabilité** *f* | irrevocability || Unwiderruflichkeit *f.*
**irrévocable** *adj* | irrevocable || unwiderruflich.

**irrévocablement** *adv* | irrevocably || in unwiderruflicher Weise.
**irrévoqué** *adj* Ⓐ | unrevoked || nicht widerrufen.
**irrévoqué** *adj* Ⓑ [inabrogé] | unrepealed || nicht aufgehoben; nicht außer Kraft gesetzt.
**irrévoqué** *adj* Ⓒ [encore en vigueur] | still in force || noch in Kraft.
**isolationisme** *m* | ~ **économique** | economic isolationism || Politik *f* wirtschaftlicher Isolierung; Wirtschaftsisolationismus *m.*
**isolationniste** *adj* | isolationist || Isolierungs . . . ; isolationistisch.
**isolé** *adj* | **numéro** ~ | single copy || Einzelnummer *f.*
**isolément** *adv* | separately; individually || einzeln.
**isolement** *m* | isolation || Isolierung *f* | **politique d'** ~ | policy of isolation; isolationist policy || Isolierungspolitik *f;* isolationistische Politik.
**issu** *adj* | descended [from]; born [of] || abstammend [von] | ~ **de sang royal** | sprung from royal blood || aus königlichem Geblüt.
**issue** *f* Ⓐ [sortie] | exit || Ausgang *m* | **chemin sans** ~ | blind alley || Sackgasse *f.*
**issue** *f* Ⓑ [résultat] | issue; outcome; result; conclusion || Ergebnis *n;* Ausgang *m;* Resultat *n* | **à l'** ~ **de l'assemblée** | at the end of (at the close of) the meeting || am Schluß (zum Schluß) (am Ende) der Versammlung | **à l'** ~ **du délai** | on expiry (at the end) of the period || nach Fristablauf | ~ **heureuse** | successful outcome; favo(u)rable (happy) ending || guter (glücklicher) (erfolgreicher) (günstiger) Ausgang | **la seule** ~ **possible** | the only possible outcome (solution) || das einzig mögliche Ergebnis; die einzig mögliche Lösung *f.*
**itinéraire** *m* Ⓐ | [route] | itinerary; route || Reiseweg *m;* Reiseroute *f* | **billet de changement d'** ~ | detour ticket || Umwegkarte *f* | **tracer son** ~ | to map out one's itinerary || seine Reiseroute festlegen.
**itinéraire** *m* Ⓑ [carnet de route] | travel diary || Reisetagebuch *n.*
**itinéraire** *m* Ⓒ [guide routier] | road book || Straßenatlas *m.*
**itinérant** *adj* | **ambassadeur** ~ | roving ambassador || Reisebotschafter *m.*

# J

**jacent** *adj* | unclaimed; in abeyance || herrenlos.
**jargon** *m* | **le ~ du Palais** | court slang || das Juristenlatein.
**jauge** *f* Ⓐ | gauge; standard measure (of measure) || Maßeinheit *f;* Eichmaß *n*.
**jauge** *f* Ⓑ [tonnage] | tonnage || Tonnage *f* | **~ de registre** | register(ed) tonnage || Registertonnengehalt *m;* Registertonnage | **~ brute** | gross register(ed) tonnage || Bruttoregistertonnengehalt *m;* Bruttoregistertonnage; Bruttoraumgehalt; Großtonnage | **~ nette** | net register(ed) tonnage || Nettotonnengehalt *m* Nettoregistertonnage; Nettoraumgehalt.
★ **tonne (tonneau) de ~ brute compensé; tjbc** [unité de tonnage] | compensated gross registered tonnage; cgrt || gewichtete Bruttoregistertonne; GBRT | **tonne (tonneau) de ~ brute; tjb** | gross registered ton(ne); grt || Bruttoregistertonne; BRT.
**jauge** *f* Ⓒ [~ publique] | office of weights and measures; gauger's (gauging) office || Eichamt *n;* Meßamt *n*.
**jaugeage** *m* [action de jauger] | gauging; measuring || Eichung *f;* Eichen *n*.
**jauger** *v* Ⓐ [mesurer] | to gauge; to measure || eichen | **~ un navire** | to measure the tonnage of a vessel || die Tonnage eines Schiffes feststellen.
**jauger** *v* Ⓑ [avoir un tirant d'eau] | **~ ... tonneaux** | to have a tonnage of ... tons || eine Tonnage von ... Tonnen haben.
**jauger** *v* Ⓒ [estimer; apprécier] | to estimate; to appreciate || schätzen; abschätzen; einschätzen.
**jaugeur** *m* | gauger || Eichbeamter *m;* Eichmeister *m*.
**jet** *m* [~ à la mer] | jettison || Seewurf *m;* Notauswurf *m* | **~ de marchandises; ~ de cargaison** | jettison of cargo || Überbordwerfen *n* der Ladung | **~ de pontée** | jettison of deck cargo (of goods shipped on deck) || Überbordwerfen *n* der Deckladung | **faire le ~** | to jettison || über Bord werfen; auswerfen.
**jetable** *adj* | **emballage ~** | disposable (throwaway) packing (container) || Einwegverpackung *f;* Wegwerfpackung.
**jeter** *v* | **~ la cargaison à la mer** | to jettison the cargo || die Ladung über Bord werfen | **~ des marchandises sur le marché** | to throw goods on the market || Waren auf den Markt werfen.
**jeton** *m* | token || Marke *f;* Spielmarke | **~ de contrôle** | check || Kontrollmarke | **~ de présence** | attendance check || Präsenzmarke | **~s de présence** | attendance fees || Anwesenheitsgelder *npl;* Präsenzgelder | **~s (~s de présence) des administrateurs** | directors' fees || Direktorenbezüge *mpl;* Direktorengehälter *npl* | **toucher de beaux ~s de présence** | to draw (to pocket) large (big) directors' fees || hohe (dicke) Direktorengehälter beziehen (einstekken).

**jeton-monnaie** *m* | money token || Wertmarke *f*.
**jeu** *m* Ⓐ [spéculation] | gaming; gambling; speculation || Spiel *n;* Spekulation *f* | **~ de bourse** | gambling on the stock exchange; stock exchange speculation || Börsenspiel; Börsenspekulation | **~ sur les reports** | speculating in contangoes || Reportgeschäft *n*.
**jeu** *m* Ⓑ | play; game || Spiel *n* | **~x d'adresse** | games of skill || Geschicklichkeitsspiele *npl* | **dette de ~** | gambling (gaming) debt || Spielschuld *f* | **exception de ~** | plea of the gaming act; gaming act plea || Spieleinwand *m* | **invoquer l'exception de ~** | to plead the gaming act || den Spieleinwand bringen (erheben) | **perdre une fortune au ~** | to gamble away a fortune || ein Vermögen verspielen | **~ de hasard** | game of chance; gamble || Glücksspiel; Hasardspiel | **les intérêts en ~** | the interests at stake (at issue) || die auf dem Spiele stehenden Interessen *npl* | **maison de ~** | gaming house || Spielbank *f* | **~ de mots** | play on words; game of words || Wortspiel | **perte au ~** | gaming (gambling) loss || Spielverlust *m* | **les règles de ~** | the rules of the game || die Spielregeln *fpl* | **salle de ~** | gaming room || Spielsaal *m* | **~x de société** | group (parlour) games || Pfänderspiele | **triche au ~** | cheating || Falschspiel; Falschspielerei *f;* falsches Spiel | **bon ~; ~ loyal** | fair play || ehrliches Spiel.
★ **cacher son ~** | to play an underhand game || ein unsauberes Spiel treiben | **être en ~** | to be at stake || auf dem Spiele stehen | **jouer beau ~** | to play fair || ehrlich spielen | **jouer bon ~ bon argent** Ⓐ; **jouer franc** | to play a fair (straight) game || ehrlich spielen; sich an die Spielregeln halten | **jouer bon ~ bon argent** Ⓑ | to mean business || ein Geschäft ernstlich wollen | **jouer double ~** | to play a double game || ein Doppelspiel (doppeltes Spiel) treiben | **jouer gros ~** | to play high; to play (to gamble) for high stakes || hoch spielen; um hohe Einsätze spielen | **jouer un ~ à perdre** | to play a losing game || ein verlorenes Spiel spielen | **mettre qch. en ~** Ⓐ | to bring sth. into question || etw. in Frage stellen | **mettre qch. en ~** Ⓑ **(au ~)** | to stake sth. || etw. aufs Spiel setzen | **montrer son ~** | to play above-board || mit offenen Karten spielen | **perdre au ~** | to lose at play; to have gaming (gambling) losses || beim Spiel verlieren; Spielverluste haben.
**jeu** *m* Ⓒ [action] | **le ~ de la libre concurrence** | the working of free competition || das freie Spiel des Wettbewerbs | **les forces en ~** | the forces at work || die am Werk befindlichen Kräfte *fpl* | **par le ~ d'une loi** | through the action (by the operation) of a law || auf Grund der Bestimmungen eines Gesetzes | **mise en ~** | putting into operation; bringing into play || Ingangsetzung *f;* Heranziehung *f* | **en-**

trer en ~ | to come into play (into operation) ‖ wirksam werden; zur Geltung kommen; in Aktion treten | **mettre qch. en ~** | to bring (to call) sth. into action (into play) ‖ etw. in Gang setzen; etw. heranziehen.

**jeu** *m* Ⓓ [série] | set ‖ Satz *m* | **~ complet** | full (complete) set ‖ vollständiger (kompletter) Satz.

**jeu-pari** *m* | gaming and wagering ‖ Spiel *n* und Wette *f*.

**joindre** *v* Ⓐ | to adjoin; to enclose; to attach ‖ beiheften; beifügen.

**joindre** *v* Ⓑ [ajouter] | to add ‖ hinzufügen | **~ l'intérêt au capital** | to add the interest to the capital ‖ die Zinsen dem Kapital hinzuschlagen.

**joindre** *v* Ⓒ [toucher; être contigu à] | to adjoin ‖ angrenzen | **se ~** | to border; to abut ‖ aneinandergrenzen.

**joint** *adj* | **compte ~** | joint account ‖ gemeinsames Konto *n* | **appel ~** | cross-appeal ‖ Anschlußberufung *f*.

**jonction** *f* | joining ‖ Verbindung *f*; Vereinigung *f* | **~ d'affaires annexes** | consolidation (joinder) of related actions ‖ Verbindung (Vereinigung) von in Zusammenhang stehenden Verfahren | **demande de ~** | request for joinder ‖ Verbindungsantrag *m* | **~ d'instances** | joining of actions (of causes of action); joinder ‖ Verbindung (Vereinigung) von Prozessen (von Prozeßsachen).

**jouer** *v* Ⓐ [spéculer] | to gamble; to speculate; to operate ‖ spielen; spekulieren | **~ à la baisse** | to speculate (to operate) for a fall; to go a bear; to bear the market ‖ auf Baisse spekulieren | **~ à la bourse** | to speculate (to gamble) on the stock exchange ‖ an der Börse spielen (spekulieren) | **~ à la hausse** | to gamble on a rise; to speculate (to operate) for a rise; to go bull; to bull the market ‖ auf Hausse spekulieren.

**jouer** *v* Ⓑ | to play; to stake ‖ spielen | **~ pour de l'argent** | to play for money ‖ um Geld spielen | **~ double jeu** | to play a double game ‖ ein Doppelspiel (doppeltes Spiel) treiben | **~ un jeu à perdre** | to play a losing game ‖ ein verlorenes Spiel spielen | **~ bon jeu bon argent**; **~ selon les règles**; **~ loyalement** | to play the game; to play a fair (straight) game ‖ ehrlich spielen; sich an die Spielregeln halten.

★ **franc jeu** | to play above-board ‖ offen (mit offenen Karten) spielen | **~ gros jeu**; **~ gros** | to play (to gamble) for high stakes; to play high ‖ um hohe Einsätze spielen; hoch spielen | **au plus sûr** | to play for safety ‖ sicher gehen.

**jouer** *v* Ⓒ [avoir effet] | **~ depuis le ...** | to be (to become) operative since ... ‖ mit Wirkung vom ... gelten.

**joueur** *m* Ⓐ [spéculateur] | operator; speculator ‖ Börsenspieler *m*; Spekulant *m* | **~ à la baisse** | speculator on a fall in prices; bear ‖ Baissespekulant | **~ à la bourse** | speculator in stocks (in shares) ‖ Aktienspekulant; Börsenspekulant; Börsenspieler | **~ à la hausse** | speculator on a rise in prices; bull ‖ Haussespekulant.

**joueur** *m* Ⓑ | gambler ‖ Spieler *m* | **~ de profession** | gambler by trade ‖ gewerbsmäßiger Spieler.

**jouir** *v* | to enjoy ‖ genießen | **~ de qch.** ① | to be in the enjoyment of sth. ‖ etw. genießen | **~ de qch.** ② | to have the enjoyment of sth. ‖ die Nutznießung von etw. haben | **~ d'un droit** | to enjoy (to possess) (to have) a right ‖ ein Recht genießen (besitzen) (haben) | **~ de la faveur de q.** | to be in high favo(u)r (in the good books) of sb. ‖ jds. Gunst genießen (besitzen); in jds. Gunst stehen | **~ de la personnalité juridique** | to have legal status (personality) ‖ Rechtsfähigkeit (Rechtspersönlichkeit) haben; rechtsfähig sein | **~ de la préférence** | to have (to enjoy) preference (priority) ‖ den Vorzug genießen (haben) | **~ du privilège de faire qch.** | to have (to enjoy) the privilege of doing sth. ‖ das Vorrecht haben, etw. zu tun; bevorrechtigt sein, etw. zu tun | **~ d'une bonne réputation** | to have a good reputation; to bear a good character ‖ einen guten Ruf haben (genießen); gut beleumundet sein; einen guten Leumund haben.

**jouissance** *f* Ⓐ | enjoyment; possession ‖ Genuß *m*; Besitz *m* | **abus de ~** | misuse (unlawful use) of a right; misuser ‖ Mißbrauch *m* eines Rechts; mißbräuchliche Rechtsausübung *f* | **action (bon) de ~** | bonus share (certificate) ‖ Genußaktie *f*; Genußschein *m* | **administration et ~** | management and enjoyment ‖ Verwaltung *f* und Nutznießung *f* | **apport en ~** | bringing-in for use ‖ Einbringen *n* zwecks (zur) Benützung | **communauté de ~** | commonage; right of using sth. in common ‖ mehreren gemeinsam zustehendes Genußrecht *n* | **droit de ~** | right to enjoy (of enjoyment) ‖ Genußrecht *n*; Nutznießungsrecht; Nutzung *f* | **~ d'un droit** | enjoyment of a right ‖ Genuß eines Rechtes | **avoir la ~ d'un droit** | to enjoy (to possess) (to have) a right ‖ ein Recht genießen (besitzen) (haben) | **~s des droits politiques** | enjoyment of political rights ‖ Genuß politischer Rechte | **entrée en ~ du patrimoine** | accession to an estate ‖ Antritt *m* der Erbschaft; Erbschaftsantritt *m* | **époque de ~** | tenure ‖ Genußfrist *f* | **non-~** ① | non-enjoyment ‖ Entbehrung *f* des Genusses (der Nutznießung) | **non-~** ② | loss of enjoyment ‖ Nutzungsentgang *m* | **~ de passage** | right of way ‖ Durchgangsrecht *n* | **privation de ~** | deprivation of enjoyment ‖ Entziehung *f* des Genusses | **rentrée en ~** | regaining possession ‖ Wiedererlangung *f* (Zurückerlangung *f*) des Besitzes | **trouble de ~** | prevention of enjoyment; disturbance of possession ‖ Besitzstörung *f*; Beeinträchtigung *f* des ungestörten Besitzes.

★ **~ exclusive** | exclusive (sole) possession ‖ Alleingenuß *m*; Alleinbesitz *m*; ausschließlicher Besitz | **maison à vendre avec ~ immédiate** | house for sale (to be sold) with vacant (immediate) possession ‖ sofort beziehbares Haus zu verkaufen; Haus zum sofortigen Einzug zu verkaufen |

**jouissance** *f* Ⓐ *suite*
~ **s périodiques** | recurring benefits ‖ wiederkehrende Nutzungen *fpl*.
★ **avoir la ~ de qch.** | to have the use of sth. ‖ den Genuß von etw. haben | **entrer en ~ de qch.** | to enter into possession of sth. ‖ in den Besitz (in den Genuß) von etw. kommen | **rentrer en ~ de qch.** | to regain possession of sth. ‖ den Besitz von etw. wiedererlangen (zurückerlangen) (wiedergewinnen).
**jouissance** *f* Ⓑ [droit de toucher des intérêts] | right to receive interest ‖ Zinsgenuß *m;* Zinsberechtigung *f* | **date de ~ ; entrée en ~** | date from which interest is payable (begins to run) ‖ Beginn *m* des Zinsgenusses | **époque de ~** | due date of coupon (of interest); date coupon (interest) is due ‖ Zinstermin *m;* Kuponfälligkeitstermin | **portant ~ du ...** | bearing interest from ... ‖ mit Zinsgenuß vom ...
**jouissance** *f* Ⓒ [droit de toucher des dividendes] | right to get dividend paid ‖ Dividendenberechtigung *f* | **portant ~ du ...** | with dividend from ... ‖ dividendenberechtigt ab ...
**jouissance** *f* Ⓓ [droit de toucher une pension]; **entrer en ~ d'une pension** | to begin to draw a pension ‖ pensionsberechtigt werden | **pension à ~ immédiate** | pension of which payment commences immediately ‖ sofortige Pensionsberechtigung.
**jour** *m* | day ‖ Tag *m* | **~ d'acceptation** | date of acceptance ‖ Annahmetag; Annahmedatum *n* | **~ de l'arrivée** | day of arrival ‖ Ankunftstag | **~ d'audience** | court day ‖ Gerichtstag; Termin *m* | **~ de banque** | pay day; date of wage payment ‖ Lohnzahlungstag; Zahltag | **~ de bourse** | market (business) day ‖ Börsentag; Markttag | **~ de calendrier** | calendar day ‖ Kalendertag | **~ de chargement** | loading day ‖ Ladetag | **~ de chômage** | day off ‖ arbeitsfreier Tag | **~ de classe** | school day ‖ Schultag | **~ fixé pour la conciliation** | day of the hearing for reconciliation ‖ Gütetermin *m;* Sühnetermin | **~ de congé** | day off ‖ dienstfreier Tag | **prendre un ~ de congé** | to take a day off ‖ sich einen Tag (freigeben lassen) (frei nehmen) | **cours du ~** | rate (quotation) of the day; current (actual) quotation ‖ Tageskurs *m;* Tagesnotierung *f;* Tagesnotiz *f* | **... ~ s de date** | ... days after date ‖ ... Tage nach dato | **~ de (du) décès** | day of death ‖ Todestag; Sterbetag | **~ de déclaration** | date of notification ‖ Tag (Datum) der Meldung (der Anmeldung); Meldetag | **délai de trois ~ s** | period of three days; three days' period (respite) ‖ dreitägige Frist *f* | **~ de demande** | day of application ‖ Zeichnungstag | **~ du dépôt** | day (date) of filing; filing date ‖ Einreichungstag; Einreichungsdatum; Tag (Datum) der Einreichung | **distance parcouru dans un ~** | a day's run ‖ an einem Tag zurückgelegte Strecke *f* | **~ d' (de l')échéance** | due date; date due; day (date) of maturity ‖ Fälligkeitstag; Fälligkeitstermin *m;* Fälligkeit *f* | **le ~**

**d'entrée en vigueur** | the effective date ‖ der Tag des Inkrafttretens | **équipe du ~** | day shift ‖ Tagschicht *f* | **~ d'expiration** | day of expiration ‖ Ablauftag; Verfalltag | **~ de fête** | holiday ‖ Feiertag; Festtag | **~ de fête légale** | legal (public) holiday ‖ gesetzlicher (öffentlicher) Feiertag | **ce ~ d'hui** | this day; to-day ‖ am heutigen Tage | **intérêts à ce ~** | interest to date ‖ Zinsen *mpl* bis zum heutigen Tage (bis heute) | **au ~ le ~** ① | from day to day; daily ‖ von Tag zu Tag; täglich | **au ~ le ~** ② | at call ‖ auf tägliche Kündigung | **argent (prêts) au ~ le ~** | daily (day-to-day) money (loans); call money ‖ tägliches Geld; täglich kündbares Geld *n* (Darlehen *n*); Geld auf tägliche Kündigung | **vivre au ~ le ~** | to live from day to day (from hand to mouth) (a hand-to-mouth existence) ‖ von einem Tag auf den andern (von der Hand in den Mund) leben | **le ~ du jugement** | the last day; the day of judgment; Judgment Day ‖ der Tag des Jüngsten Gerichts; der Jüngste Tag; das Jüngste Gericht | **~ d'une lettre** | date of a letter ‖ Briefdatum *n* | **~ de la liquidation; ~ de règlement** | account (settlement) (settling) (pay) day; day of settlement (of payment) ‖ Abrechnungstag; Abrechnungstermin *m;* Liquidationstag; Zahltag | **travailler tout le long du ~** | to work all day (all the day) (all day long) ‖ den ganzen Tag (den ganzen Tag über) arbeiten | **à la lumière du ~** | by daylight; in the day time ‖ bei Tageslicht; am Tage; bei Tage | **~ du mariage; ~ de la noce** | wedding day ‖ Tag der Trauung; Hochzeitstag | **mise à ~** | bringing [sth.] up-to-date ‖ Verbringung *f* auf den neuesten Stand | **à trois mois de ~** | three months after date ‖ drei Monate dato; mit Dreimonatsziel *n* | **~ de naissance** | day (date) of birth ‖ Geburtstag; Tag der Geburt | **~ de nom** | name day ‖ Namenstag | **travailler nuit et ~** | to work day and night ‖ Tag und Nacht arbeiten.
★ **ordre du ~** | order of the day (of the business); agenda ‖ Tagesordnung *f;* Traktandenliste *f;* Traktanden *npl* [VIDE: **ordre du jour** *m*].
★ **~ de Palais** | court day ‖ Gerichtstag; Termin *m* | **~ de paye; ~ de paie** | pay day; date of wage payment ‖ Lohnzahlungstag; Zahltag | **~ de paiement** | day of payment ‖ Zahlungstag; Tag der Zahlung; Zahltag | **~ de pont** | a working (business) day between a public holiday and a Sunday ‖ ein Werktag zwischen einem gesetzlichen Feiertag und einem Sonntag | **prix du ~** | price (rate) of the day; ruling price; current (actual) market price ‖ Tagespreis *m;* tatsächlicher (gegenwärtiger) Marktpreis *m* | **~ de la publication** | day of publication (of issue) ‖ Veröffentlichungstag; Bekanntmachungstag; Erscheinungstag; Ausgabetag | **~ de réception** | time of receipt ‖ Empfangstag; Eingangstag | **~ de recette** | date of receipt ‖ Einnahmetag | **recettes du ~** | day's receipts *pl* (takings *pl*) ‖ Tageseinnahme *f;* Tageslosung *f* | **~ de renouvellement** | renewal date ‖ Erneuerungstag | **~ de report** | contango day ‖ Reporttag | **~ de**

repos | day of rest; holiday || Ruhetag; Feiertag | ~ **du scrutin** | election day || Wahltag | ~ **de semaine** | weekday || Wochentag | **service de** ~ | day service || Tagesdienst *m* | ~ **de sortie** | day out || Ausgangstag; freier Tag; Ausgang *m* | ~ **de surestarie** | day of demurrage || Überliegetag | **taxe de** ~ | day charge || Tagesgebühr *f* | ~ **du terme** | quarter day || Quartalsabrechnungstag | ~ **de tirage** | drawing day || Ziehungstag | ~ **de travail** | work (working) day || Arbeitstag; Werktag | ~ **du vote** | election day || Wahltag | **à un** ~ **de voyage** | a day's journey distant || eine Tagesreise entfernt.
★ **à court** ~ | short-dated; short-termed || kurzfristig | ~ **férié** | holiday || Feiertag; Festtag | ~ **férié légal** | legal (public) holiday || gesetzlicher Feiertag | ~ **non-férié;** ~ **ouvrable;** ~ **ouvrier;** ~ **utile** | working (work) (business) (lawful) day || Werktag; Wochentag | ~ **fixé** | fixed (appointed) day || festgesetzter Tag (Termin) | **au grand** ~ **; en plein** ~ | in broad daylight || am hellen Tage; mitten am Tage | **un** ~ **intermédiaire entre . . . et . . .** | some day (some date) between . . . and . . . || ein zwischen . . . und . . . liegender Tag | **à long** ~ | long-dated; long-termed || langfristig | ~ **précédent** | day before || vorausgehender Tag; Vortag.
★ **attenter à ses** ~ **s** | to attempt suicide || einen Selbstmordversuch machen | **donner** ~ **; prendre** ~ | to appoint (to agree upon) a day; to make an appointment || einen Tag festsetzen (vereinbaren); eine Vereinbarung für einen Tag treffen | **mettre qch. à** ~ | to bring sth. up-to-date || etw. auf das Laufende (auf den neuesten Stand) bringen | **se mettre à** ~ | to get up-to-date || sich aufs Laufende bringen | **tenir q. à** ~ | to keep sb. posted || jdn. auf dem laufenden (laufend unterrichtet) halten | **tenir qch. à (au)** ~ | to keep sth. up-to-date || etw. auf dem laufenden halten.
★ **chaque** ~ | every day; daily || jeden Tag; täglich | **être à** ~ **; être au courant du** ~ | to be up-to-date || auf dem laufenden sein | **à ce** ~ | to date || am (zum) Heutigen (heutigen Tag) | **jusqu'à ce** ~ | up to this day; up to the present || bis dato; bis heute; bis zum heutigen Tage | **de** ~ **; le** ~ | in day time || in the day time || am Tage; bei Tage; während des Tages | **de nos** ~ **s** | of the present day || von heutzutage; gegenwärtig; zeitgemäß | **par** ~ | per day; daily || pro Tag; täglich | ~ **par** ~ **; de** ~ **en** ~ | day by day || Tag für Tag | **de tous les** ~ **s** | every day || alltäglich | **l'expérience de tous les** ~ **s** | the daily experience || die Erfahrung des Alltags | **tous les huit** ~ **s** | once a week; every week; weekly || wöchentlich einmal; alle acht Tage | **tous les quinze** ~ **s** | every fortnight; fortnightly || halbmonatlich; zweimal monatlich | **qui se produit tous les** ~ **s** | of daily occurrence || was alle Tage vorkommen kann; alltägliches Vorkommnis *n* (Ereignis *n*).
**journal** *m* Ⓐ [publication périodique] | newspaper; paper; journal || Tageszeitung *f;* Zeitung *f;* Journal *n* | **abonnement à un** ~ | subscription to a (news)paper || Zeitungsbezug *m;* Zeitungsabonnement *n* | **service postal des abonnements aux** ~ **aux** | newspaper subscription by mail || Postzeitungsdienst *m;* Postzeitungsverkehr *m* | **prendre un abonnement à un** ~ | to subscribe to a newspaper || eine Zeitung beziehen (abonnieren) | **annonce de** ~ | newspaper advertisement || Zeitungsanzeige *f;* Zeitungsannonce *f* | **article de** ~ | newspaper article || Zeitungsartikel *m* | ~ **de la bourse** | financial newspaper; money market report || Börsenzeitung *f;* Börsennachrichten *fpl* | **censure des** ~ | censorship of the press; press censorship || Pressezensur *f* | **coupure de** ~ | newspaper (news) cutting (clipping); press cutting || Zeitungsausschnitt *m* | **débit de** ~ **aux** | newspaper (news) stand || Zeitungskiosk *m;* Zeitungs(verkaufs)stand *m* | **édition (numéro) d'un** ~ | issue (number) of a newspaper || Ausgabe *f* (Nummer *f*) einer Zeitung | **les** ~ **aux gratuits («toutes-boîtes»)** | «junk» press (mail) || Wurfsendungen *fpl* | ~ **d'information** | newspaper; news sheet | Nachrichtenblatt *n;* Informationsblatt | **marchand (vendeur) de** ~ **aux** | newsagent; newspaper man (dealer) (vendor) (vender) || Zeitungshändler *m;* Zeitungsverkäufer *m;* Zeitschriftenhändler | ~ **de modes** | fashion journal || Modezeitung *f;* Modezeitschrift *f;* Modenblatt *n* | **papier de** ~ | newsprint || Zeitungspapier *n* | **salle des** ~ **aux** | news room || Zeitschriftenzimmer *n;* Lesezimmer | **supplément de** ~ | newspaper supplement || Zeitungsbeilage *f* | ~ **des tribunaux** | law journal || Gerichtszeitung *f* | **par la voie des** ~ **aux** | by publication in the newspapers || durch die Zeitung; durch Veröffentlichung in der Zeitung.
★ ~ **hebdomadaire** | weekly newspaper (paper); weekly || Wochenzeitung *f;* Wochenzeitschrift *f;* Wochenblatt *n* | ~ **illustré** | illustrated paper || illustrierte Zeitung | ~ **littéraire** | literary periodical || literarische Zeitschrift | ~ **officiel** | official gazette (newspaper); gazette || Amtsblatt *n;* amtliches Anzeigenblatt | ~ **quotidien** | daily paper (newspaper); daily || Tageszeitung; täglich erscheinende Zeitung | ~ **travailliste** | labo(u)r paper || Arbeiterzeitung.
★ **s'abonner à un** ~ | to subscribe to a (news-) paper; to become a subscriber to a paper || eine Zeitung beziehen (abonnieren); Abonnent einer Zeitung werden | **collaborer à un** ~ | to contribute to (to write for) a newspaper || für eine Zeitung schreiben | **écrire dans les** ~ **aux** | to write for the newspapers; to be a journalist; to follow the profession of a journalist || in den Tageszeitungen schreiben; Journalist sein; den Beruf eines Journalisten ausüben | **le** ~ **d'aujourd'hui** | to-day's paper || die heutige Zeitung.
**journal** *m* Ⓑ [registre] | ~ **de bord;** ~ **de navigation;** ~ **de route;** ~ **de voyage** | ship's journal (log); logbook; log; sea journal || Logbuch *n;* Schiffstagebuch *n;* Bordbuch; Schiffsjournal *n* |

**journal** *m* Ⓑ *suite*
 **porter qch. au** ~ | to write up the log || etw. ins Logbuch eintragen.
**journal** *m* Ⓒ [livre journal; mémorial] | diary; journal || Tagebuch *n;* Journal *n* | **numéro du** ~ | reference number || Geschäftsnummer *f;* Journalnummer | **tenir un** ~ | to keep a diary; to journalize || ein Tagebuch führen.
**journal** *m* Ⓓ [livre-journal] | journal; day-book; register || Journal *n;* Register *n* | ~ **d' (des) achats** ① | book of orders (of commissions) || Bestellbuch *n;* Orderbuch | ~ **d' (des) achats** ② | purchase (bought) book (journal) (ledger) || Einkaufsbuch; Einkaufsjournal | ~ **d' (des) achats** ③ | book of invoices; invoice book (ledger) || Rechnungsbuch; Fakturenbuch | ~ **d'actes** | minute book || Urkundenregister *n* | ~ **de caisse** | cash journal || Kassajournal | ~ **des débits;** ~ **des ventes** | sales journal (day-book); book of sales || Verkaufsjournal | ~ **des divers** | sundries journal || Journal «Verschiedenes» | ~ **d'effets;** ~ **des effets à payer** | bill book (journal) (diary); bills payable book (journal) || Wechseljournal; Wechselverfallbuch; Wechselkreditorenbuch; Akzeptbuch | ~ **des effets à recevoir** | bills receivable book (journal) || Wechseldebitorenbuch | ~ **des rendus;** ~ **des retours** | returns book || Retourenjournal | ~ **des transferts** | transfer register (book) || Umschreibungsregister.
 ★ ~ **américain** | combined journal and ledger; ledger journal || Hauptbuch und Journal; amerikanisches Journal | ~ **auxiliaire** | subsidiary journal || Hilfsjournal | **porter qch. au** ~ | to enter sth. in the journal; to journalize sth. || etw. ins Journal eintragen; etw. journalisieren.
**Journal** *m* Ⓔ [CEE] | ~ **officiel des Communautés européennes** | Official Journal of the European Communities || Amtsblatt *n* der Europäischen Gemeinschaften.
**journal-grand-livre** *m* | combined journal and ledger; ledger journal || Hauptbuch *n* und Journal; amerikanisches Journal *n*.
**journalier** *m* | day labo(u)rer; journeyman || Taglöhner *m*.
**journalier** *adj* Ⓐ | daily || täglich | **les besoins** ~ **s** | the daily wants (needs) || die täglichen Bedürfnisse *npl* | **consommation** ~ **ère** | daily consumption || Tagesverbrauch *m* | **indemnité** ~ **ère** | daily allowance || Tagegeld *n;* Tagesentschädigung *f* | **salaire** ~ | a day's pay; daily pay (wages) || Tageslohn *m;* Tagesentgelt *n;* Taglohn *m*.
**journalier** *adj* Ⓑ [chaque jour] | everyday || alltäglich | **fait** ~ | everyday occurrence || alltägliches Ereignis *n*.
**journalisation** *f* | journalization; journal entry || Eintrag *m* (Eintragung *f*) ins Journal; Journaleintrag.
**journaliser** *v* Ⓐ [porter au journal] | to enter in the journal; to journalize; to journal || in das Journal eintragen; journalisieren.
**journaliser** *v* Ⓑ [faire du journalisme] | to write for the papers; to be a journalist || in den Tageszeitungen schreiben; Journalist sein; den Beruf eines Journalisten ausüben.
**journalisme** *m* Ⓐ [état de journaliste] | journalism || Journalismus *m;* Journalistenstand *m;* Journalistik *f*.
**journalisme** *m* Ⓑ [la presse] | [the] press || [die] Presse; [das] Zeitungswesen.
**journaliste** *m* Ⓐ | journalist; newspaper man || Journalist *m*.
**journaliste** *m* Ⓑ | reporter || Zeitungsberichterstatter *m;* Presseberichterstatter; Reporter *m*.
**journaliste** *m* Ⓒ | keeper of the ledger-journal || Führer des Journals.
**journaliste** *f* | lady journalist || Journalistin *f*.
**journalistique** *adj* | journalistic || journalistisch.
**journée** *f* Ⓐ [espace de temps] | **emploi de toute la** ~ | full-time job || ganztägige Beschäftigung *f* | **feuille de** ~ | report of the day; daily report || Tagesbericht *m* | **produit (recettes) de la** ~ | day's receipts (takings) || Tageseinnahme *f;* Tageslosung *f*.
 ★ **demi-** ~ | half day | halber Tag | **de demi-** ~ | half-day ... || halbtägig | **travailleur à la demi-** ~ | half-time worker || Halbtagsarbeiter *m* | **travailler à la demi-** ~ | to work half-time || halbtägig (halbtags) arbeiten | **travailler à pleines** ~ **s** | to work full time || ganztägig arbeiten.
 ★ **pendant la** ~ | in the day time || während des Tages; am Tage; bei Tage | **toute la** ~ | daylong; all day long || den ganzen Tag.
**journée** *f* Ⓑ [travail d'une ~] | day's work || Tagewerk *n* | **domestique à la** ~ | daily servant || Lohndiener *m* | **feuille de** ~ | time sheet || Arbeitszettel *m;* Stundenzettel | ~ **de huit heures;** ~ **de travail de huit heures** | eight-hour day || Achtstundentag *m* | ~ **de labeur;** ~ **de travail** | working day; workday || Arbeitstag *m* | **demi-** ~ | half-day's work || halber Arbeitstag | **travailler toute la** ~ | to work all day (all day) (all day long) || den ganzen Tag (den ganzen Tag über) arbeiten.
**journée** *f* Ⓒ [salaire pour le travail d'un jour] | day's wages *pl* (earnings *pl*) || Taglohn *m* | **homme de** ~ ; **ouvrier à la** ~ | day labo(u)rer || Taglöhner *m* | **travail à la** ~ | day labo(u)r || Arbeit *f* im Taglohn; Taglöhnerarbeit *f* | **aller en** ~ ; **travailler à la** ~ | to work by the day || gegen (auf) (im) Taglohn arbeiten | **à la** ~ | for daily pay; by the day || auf Taglohn.
**journellement** *adv* | daily; every day || täglich; jeden Tag.
**jubiliaire** *adj* | **année** ~ | jubilee year; anniversary || Jubiläumsjahr *n* | **fêtes** ~ **s** | jubilee celebrations || Jubiläumsfestlichkeiten *fpl*.
**jubilé** *m* | jubilee || Jubiläum *n* | **gratification de** ~ | jubilee (anniversary) bonus || Jubiläumsbonus *m*.
**judicature** *f* | judgeship; judicature || Richteramt *n;* Richterstand *m* | **dans la haute** ~ | in a high judicial office || in einem hohen Richteramt (richterlichen Amt).
**judiciaire** *adj* | judicial; judiciary; legal; forensic ||

gerichtlich; richterlich; juristisch; forensisch | **acte** ~ ① | judicial act || gerichtliche Verfügung *f* (Maßnahme *f*); gerichtlicher Akt *m* | **acte** ~ ② | judicial document (instrument) || gerichtliche Urkunde *f* | **action** ~ | legal (law) case; case in law; law suit || Rechtsstreit *m;* Rechtsstreitigkeit *f;* Rechtsfall *m;* Prozeß *m* | **administration** ~ ① | administration of justice || Rechtspflege *f;* Ausübung *f* der Rechtspflege | **administration** ~ ② | judicial administration || Justizverwaltung *f* | **annonce** ~ | legal notice || gerichtliche Ankündigung *f* | **annulation** ~ | rescission || gerichtliche Kraftloserklärung *f* | **annulation** ~ **d'un titre** | legal annulment of a [lost] bond || Kraftloserklärung *f* eines Wertpapieres.
★ **assistance** ~ ① | legal aid (assistance) (protection) || Rechtshilfe *f;* Rechtsschutz *m* | **assistance** ~ ②; **assistance** ~ **gratuite** | legal aid || un entgeltlicher Rechtsbeistand *m;* Armenrecht *n* [VIDE: **assistance** *f* Ⓐ].
★ **les autorités** ~ **s** | the judicial (court) authorities || die Gerichtsbehörden *fpl;* die Gerichte *npl;* die Justizbehörden | **territoire soumis à l'autorité** ~ **de** | area under (within) the jurisdiction of || Gebiet *n* unter der Gerichtsbarkeit von | **aveu** ~ | confession in (before the) court || gerichtliches (vor Gericht abgelegtes) Geständnis *n* | **bulletin** ~ **; nouvelles** ~ **s** | law report(s) || Gerichtszeitung *f;* gerichtliche Nachrichten *fpl* | **casier** ~ | record of previous convictions; criminal (police) record || Strafregister *n;* Strafliste *f* [VIDE: **casier** *m*] | **caution** ~ ① | bail || gerichtlich angeordnete Sicherheitsleistung *f* | **caution** ~ ② | security for costs || Sicherheit *f* für die Prozeßkosten; Prozeßkostensicherheit | **certification** ~ | authentication by the court || gerichtliche Beurkundung *f* | **circonscription** ~ **; région** ~ | precincts *pl* of the court || Gerichtsbezirk *m;* Gerichtssprengel *m* | **combat** ~ **; duel** ~ **; épreuves** ~ **s** | judicial (trial by) combat; wager of battle; ordeal || Gottesurteil *n* | **condamnation** ~ | judicial (court) sentence; conviction || gerichtliche (strafgerichtliche) Verurteilung *f* | **conseil** ~ | guardian appointed by the court || gerichtlicher (gerichtlich bestellter) Vormund *m* (Beistand *m*) | **pourvu d'un conseil** ~ | under guardianship || unter Vormundschaft | **constatation** ~ | verification by the court || gerichtliche Feststellung *f* | **contrat** ~ | agreement entered into before the court (signed in court) || gerichtlicher Vertrag *m;* vor Gericht abgeschlossener Vertrag | **correction** ~ | judicial power of punishment || gerichtliche Strafgewalt *f* | **décision** ~ | court decision (sentence) (judgment); legal (judicial) decision || Gerichtsentscheidung *f;* gerichtliche (richterliche) Entscheidung; richterliche Erkenntnis *n;* Gerichtsurteil *n* | **demande** ~ | court (law) action; action at law || gerichtliche Klage *f;* gerichtliches Verfahren *n* (Vorgehen *n*); Klage bei Gericht | **dépôt** ~ ① | bail || gerichtliche Hinterlegung *f* | **dépôt** ~ ② | deposit in (at the) court || Verwahrung *f* bei Gericht | **dossier** ~ | court rolls *pl* (records *pl*); records (rolls) of the court || Gerichtsakten *mpl* | **droits** ~ **s** | court fees || Gerichtsgebühren *fpl* | **éloquence** ~ | forensic eloquence || forensische Beredsamkeit *f* | **enquête** ~ | judicial enquiry || gerichtliche (richterliche) Untersuchung *f* | **épilogue** ~ | sequel in court; court sequel || gerichtliches Nachspiel *n* | **erreur** ~ | miscarriage of justice || Rechtsbeugung *f;* Justizirrtum *m* | **expert** ~ | legal expert || juristischer Sachverständiger *m* | **faculté** ~ | judicial faculty || Urteilsvermögen *n;* Beurteilungsvermögen | **forme** ~ | legal form || Rechtsform *f;* gesetzliche Form | **frais** ~ **s** | court costs (fees); legal costs (expenses); law costs (charges) || Gerichtskosten *pl;* Gerichtsgebühren *fpl* | **taxation des frais** ~ **s** | assessment (taxing) (taxation) of costs (of legal costs) || Kostenfestsetzung *f;* Festsetzung der Prozeßkosten | **hypothèque** ~ | judicial mortgage || Zwangshypothek *f* | **acte d'instruction** ~ | judicial act of investigating || richterliche Untersuchungshandlung *f* | **interprétation** ~ | judicial interpretation || richterliche Auslegung *f* (Interpretation *f*) | **langue** ~ | legal (law) language || Gerichtssprache *f;* Gesetzessprache; Rechtssprache | **liquidation** ~ | compulsory liquidation || Zwangsliquidierung *f* | **médecine** ~ | medical jurisprudence; legal (forensic) medicine || gerichtliche Medizin *f;* Gerichtsmedizin | **ordre** ~ | judgeship; justiceship || Richterstand *m* | **fonctionnaire d'ordre** ~ | judicial officer | Beamter *m* des Richterstandes; richterlicher Beamter | **organisation** ~ **; système** ~ | court (judicial) system; judiciary || Gerichtsverfassung *f;* Justizverfassung | **partage** ~ | partition agreement made (entered into) before the court || gerichtliche Auseinandersetzung *f* | **police** ~ | judiciary (court) police || Gerichtspolizei *f* | **poursuite** ~ | prosecution ~ | Rechtsverfolgung *f* | **poursuites** ~ **s** | legal proceedings || gerichtliche Verfolgung | **pouvoir** ~ ① | jurisdiction || Rechtsprechung *f;* Gerichtsbarkeit *f* | **pouvoir** ~ ② | judicial (judiciary) power || richterliche Gewalt *f* | **pouvoirs** ~ **s** | judicial powers || richterliche Vollmachten *fpl* | **pratique** ~ | law (court) practice | Spruchpraxis *f;* Gerichtspraxis | **la preuve** ~ | proving [sth.] in court || die Beweisführung vor Gericht | **procédure** ~ | judicial proceedings; court proceedings (procedure) || Gerichtsverfahren *n;* Rechtsverfahren; Prozeßverfahren | **protection** ~ | legal aid || Rechtsschutz *m* | **réforme** ~ | judicial reform || Justizreform *f* | **règlement (administration)** ~ | judicial administration || Vergleichsverfahren zur Vermeidung des Konkurses | **mise en règlement** ~ | placing under judicial administration || Verhängung des Vergleichsverfahrens | **saisie** ~ | seizure under legal process || gerichtliche Beschlagnahme *f* | **séparation** ~ | legal (judicial) separation || Trennung *f* von Tisch und Bett durch gerichtliche Verfügung | **séquestre** ~ | receiving order; court order appointing a receiver || Arrestbeschluß; offener Arrest;

**judiciaire** *adj, suite*
Gerichtsbeschluß auf Einsetzung eines Zwangsverwalters (auf Anordnung der Zwangsverwaltung) | **serment** ~ | judicial oath; oath sworn (to be sworn) before the judge || gerichtlicher Eid *m;* vor Gericht (vor dem Richter) geleisteter (zu leistender) Eid | **témoin** ~ | witness in court || Zeuge *m* vor Gericht | **vente** ~ | sale by order of the court; judicial sale || gerichtlicher Verkauf *m;* gerichtliche Versteigerung *f* | **vacances** ~ **s** | vacations || Gerichtsferien *pl.*
**judiciairement** *adv* | judicially; juridically; legally || juristisch; gerichtlich.
**judicieux** *adj* Ⓐ [d'un jugement sain] | judicious; of sound judgment || urteilsfähig; von gesundem Urteil | **une observation** ~ **se** | a just remark || eine passende Bemerkung *f* | **peu** ~ | injudicious || unverständig.
**judicieux** *adj* Ⓑ [bien avisé; prudent] | well-advised; discreet || wohl (gut) beraten; weise; klug | **peu** ~ | ill-advised || übel (schlecht) beraten; unklug.
**judicieux** *adj* Ⓒ [capable de discerner] | discerning || unterscheidungsfähig.
**judicieusement** *adv* | judiciously; discerningly || mit Unterscheidungsvermögen.
**juge** *m* Ⓐ | judge; justice || Richter *m* | **les** ~ **s** | the Bench; the judges || die Richterbank; die Richterschaft; das Richterkollegium | **abstention de** ~ | abstention of a judge || Selbstablehnung *f* eines Richters; Ausstand *m* [S] | ~ **d'appel** | judge of appeal; appeal judge || Berufungsrichter | **faire appel au** ~ | to appeal to the law; to seek legal redress; to go to law || den Richter (das Gericht) anrufen | **arbitraire du** ~ | discretion of the judge (of the court) || richterliches Ermessen *n* | **être laissé à l'arbitraire du** ~ | to be left to the discretion of the court || dem richterlichen Ermessen überlassen sein | ~ **de bailliage** | judge of the court of first instance || Amtsrichter | ~ **de carrière;** ~ **de profession** | professional (learned) judge || Berufsrichter | ~ **de commerce;** ~ **au tribunal de commerce** | judge of the commercial court || Handelsrichter | ~ **de l'élection** | election judge || Wahlprüfer *m;* Mitglied *n* des Wahlprüfungsausschusses | **période d'exercice d'un** ~ | judicature | Gerichtsperiode *f;* Gerichtssitzungsperiode | ~ **de fait;** ~ **de fond;** ~ **dès l'instant** | trial judge || Tatrichter; Prozeßgericht *n* | **fonction de** ~ | justiceship; judgeship | Richteramt *n* | **faire fonction de** ~ | to judge || als Richter fungieren | **indépendance des** ~ **s** | independence of the judiciary || Richterunabhängigkeit *f* | ~ **de première instance** | judge of the court of first instance || Richter (Gericht) der ersten Instanz | ~ **d'instruction** | examining (investigating) magistrate || Untersuchungsrichter | ~ **de paix** ① | justice of the peace || Friedensrichter | ~ **de paix** ② | police-court magistrate || Polizeirichter; Schnellrichter | ~ **de paix conciliateur** | conciliation magistrate || Schlichter *m;* Schiedsmann *m* | **en qualité de** ~ | as judge; magisterially || als Richter; richterlich | **récusation d'un** ~ | challenge (challenging) of a judge || Ablehnung *f* eines Richters | **siège du** ~ **(des** ~ **s)** | bench; judicial bench; bench of justice || Richterbank *f* | ~ **en tournée** | circuit judge || Richter auf Tournee | ~ **des tutelles;** ~ **du tribunal de tutelle;** ~ **tutélaire;** ~ **pupillaire** | guardianship court || Vormundschaftsrichter; Vormundschaftsgericht *n.*
★ ~ **assesseur** | associate judge || beisitzender Richter; Beisitzer *m* | ~ **auxiliaire;** ~ **suppléant** | auxiliary judge || Hilfsrichter | ~ **cantonal** | judge at the court of first instance || Amtsrichter | **audition par** ~ **commis** | hearing (hearing of witnesses) under letters rogatory || Vernehmung *f* durch einen beauftragten Richter | ~ **consulaire** | consular court || Konsulargericht *n* | **être** ~ **disciplinaire** | to have disciplinary powers || die Disziplinargewalt haben | ~ **doyen** | senior judge || dienstältester Richter | ~ **fédéral** | federal judge || Bundesrichter | **premier** ~ | judge at the court of first instance || Erstrichter; Vorderrichter | ~ **rapporteur** | judge in charge of a case || mit der Sachbearbeitung (mit der Berichterstattung) betrauter Richter | ~ **récusé** | challenged judge || abgelehnter Richter.
★ **corrompre un** ~ | to corrupt (to buy) (to bribe) a judge || einen Richter bestechen | **être nommé** ~ | to be appointed judge || zum Richter ernannt werden | **être (se poser en)** ~ **de qch.** | to sit in judgment on sth. || über etw. richten (zu Gericht sitzen) | **par-devant le** ~ | before the court; in court || vor Gericht.
**juge** *m* Ⓑ [sur-arbitre] | umpire || Schiedsrichter.
**juge** *m* Ⓒ | **le** ~ **rapporteur** [Cour de Justice des Communautés européennes] | the Judge who acts as Rapporteur || der Berichterstatter *m.*
**jugé** *m* | **mal-** ~ | miscarriage of justice || Rechtsbeugung *f.*
**jugé** *adj* | **chose** ~ **e** | final judgment || rechtskräftiges Erkenntnis *n* (Urteil *n*) | **certificat de force de chose** ~ **e** | certificate according to which a judgment is final (a decree is absolute) || Rechtskraftzeugnis *n* | **condamnation passée en force de chose** ~ **e** | final sentence || rechtskräftige Verurteilung *f* | **décision ayant (ayant acquis) (passée en) force de chose** ~ **e; jugement qui a acquis l'autorité de chose** ~ **e** | final (absolute) judgment; decision (judgment) which has become final (absolute); decree absolute || rechtskräftige Entscheidung *f;* Entscheidung, welche (Urteil, welches) die Rechtskraft erlangt hat | **exception de chose** ~ **e** | plea of autrefois convict || Einrede *f* der Rechtskraft | **acquérir force de chose** ~ **e** | to become absolute (final) || Rechtskraft erlangen; rechtskräftig werden; in Rechtskraft erwachsen | **définitivement** ~ | finally decided; final || endgültig (rechtskräftig) entschieden; endgültig.
**jugé** *part* | **être** ~ | to be brought to trial; to be brought up (to be committed) (to come up) (to be sent) for trial; to stand one's trial || abgeurteilt

(verhandelt) werden; vor Gericht gestellt werden; zur Aburteilung (zur Verhandlung) kommen.
**jugeable** *adj* | to be judged || abzuurteilen.
**jugement** *m* Ⓐ [décision ou sentence d'un tribunal] | judgment; court decision (judgment); judgment by the court; sentence || Urteil *n;* Gerichtsurteil *n;* Gerichtsentscheid *m;* Gerichtsentscheidung *f;* richterliche Entscheidung *f;* Richterspruch *m* | ~ **de déclaration d'absence** | declaration [judiciaire] of absence || [gerichtliche] Verschollenheitserklärung *f* | ~ **d'accord;** ~ **se fondant sur aveu** | judgment (decree) by consent; consent decree || Anerkenntnisurteil | **acquiescement à un** ~ | acceptance of a judgment || Annahme *f* eines Urteils | ~ **d'adjudication** | adjudication order || Zuschlagsbeschluß *m;* Zuschlag *m* | **annulation (cassation) d'un** ~ | reversal (quashing) of a judgment || Aufhebung *f* eines Urteils | ~ **sans appel** | final judgment (order) || endgültiges (rechtskräftiges) Urteil | ~ **rendu en cause d'appel** | judgment of the court of appeal; appeal judgment || Urteil des Berufungsgerichts; Berufungsurteil [VIDE: **appel** *m* Ⓐ] | ~ **par arbitres** | arbitrators' (arbitral) (arbitration) award; award || schiedsgerichtliches Urteil; Schiedsspruch *m;* Schiedsurteil | ~ **passé en force de chose jugée;** ~ **qui a acquis l'autorité de la chose jugée** | final (absolute) judgment (decision); judgment which has become absolute (final) || Urteil, welches Rechtskraft erlangt hat (welches in Rechtskraft erwachsen ist) | ~ **en condamnation** | sentence; conviction || Strafurteil; strafgerichtliches Urteil; gerichtliche Verurteilung *f* | ~ **par congé** | default judgment against the plaintiff || Versäumnisurteil gegen den Kläger; Klagsabweisung *f* durch Versäumnisurteil [ohne Entscheidung in der Hauptsache] | ~ **par contumace** | sentence in absentia || Verurteilung *f* in Abwesenheit (im Abwesenheitsverfahren) | ~ **de déclaration** ( ~ **déclaratif) de décès** | judicial decree for declaration of death || gerichtliche Todeserklärung *f;* Urteil auf Todeserklärung | ~ **déclaratif de faillite** | adjudication of bankruptcy; decree in bankruptcy; judgment to open bankruptcy proceedings || Konkurseröffnungsbeschluß *m* | ~ **par défaut** | judgment by default; default judgment || Versäumnisurteil | ~ **sur les dépens** | judgment on the costs || Kostenurteil; Urteil im Kostenpunkt | ~ **de Dieu** | ordeal || Gottesurteil | **dispositif (énoncé) d'un** ~ | wording of the sentence || Urteilsformel *f* | ~ **de divorce** | decree of divorce; divorce decree || Ehescheidungsurteil; Scheidungsurteil | ~ **des élections** | scrutiny || Wahlprüfung *f* | ~ **d'exécution** | enforceable judgment || vollstreckbares Urteil | **exécution d'un** ~ | execution of a sentence || Vollstreckung *f* eines Urteils | **sursis (surséance) à l'exécution d'un** ~ ; **suspension de** ~ | arrest of judgment; stay of execution || Aussetzung *f* der Vollstreckung des Urteils (der Urteilsvollstreckung) | **expédition du** ~ | certified copy of the judgment || Urteilsausfertigung *f* | ~ **d'expropriation** | expropriation order || Enteignungsbeschluß *m* | ~ **d'expulsion** | eviction order; order to quit || Räumungsurteil; Räumungsbefehl *m* | ~ **déclaratif de faillite** | adjudication (decree) in bankruptcy || gerichtlicher Konkurseröffnungsbeschluß *m* | ~ **au (sur le) fond;** ~ **terminant (qui termine) l'instance** | judgment (final judgment) upon the merits || Urteil (Endurteil) zur Hauptsache | ~ **partiel sur le fond** | partial judgment on the merits || Teilendurteil | ~ **de forclusion** | judgment of foreclosure || Ausschlußurteil | ~ **sur l'incident** | interlocutory decree || Zwischenurteil | ~ **de première instance;** ~ **en premier ressort** | judgment of the court of first instance || Urteil erster Instanz; erstinstanzielles Urteil | **mise en** ~ | arraignment || Verlesung *f* der Anklageschrift; Eröffnung *f* der Hauptverhandlung | **les motifs du** ~ | grounds *pl* [upon which a judgment is based] || die Urteilsbegründung; die Urteilsgründe *mpl* | ~ **déclaratif d'ouverture de la liquidation judiciaire** | judicial winding-up order || Beschluß *m* auf Anordnung der gerichtlichen Liquidation; gerichtlicher Liquidationsbeschluß | **proclamation (prononcé) (publication) du** ~ | publication of the sentence || Veröffentlichung *f* des Urteils; Urteilsveröffentlichung; Urteilsverkündung *f* | **remettre le prononcé du** ~ | to reserve judgment || die Urteilsverkündung aussetzen (auf einen späteren Termin ansetzen) | ~ **par provision** | provisional judgment || vorläufiges Urteil | **les qualités du** ~ | the facts on which the judgment is based || der auf den Tatbestand bezügliche Teil der Urteilsbegründung | ~ **rendu sous réserve** | judgment under reserve || Vorbehaltsurteil | ~ **en dernier ressort;** ~ **souverain** | judgment in the last instance (in the last resort) || letztinstanzielles (höchstrichterliches) Urteil | ~ **de séparation** | separation order || Urteil (Gerichtsbeschluß *m*) auf Trennung von Tisch und Bett | **teneur du** ~ | wording of the sentence || Urteilsformel *f;* Urteilstenor *m* | **le tribunal est en** ~ | the court is in sitting || das Gericht tagt.
★ ~ **arbitral** | arbitral (arbitration) award; award || Schiedsurteil; schiedsrichterliches Urteil | **rendre un** ~ **arbitral** | to make an award || ein Schiedsspruch fällen | ~ **conditionnel;** ~ **conditionnel sur le fond** | decree nisi || bedingtes Urteil (Endurteil) | ~ **contradictoire** | judgment after trial; defended judgment || Urteil auf Grund zweiseitiger Verhandlung; kontradiktorisches Urteil | ~ **déclaratoire** | declaratory judgment || Feststellungsurteil | ~ **définitif** | final judgment (decision); decree absolute || endgültiges (rechtskräftiges) Urteil (Erkenntnis *n*); endgültige Entscheidung *f.*
★ **infirmer (rapporter) un** ~ | to quash a sentence; to reverse a judgment || ein Urteil aufheben | **maintenir un** ~ | to uphold a judgment || ein Urteil aufrechterhalten (bestätigen) | **mettre (faire passer) q. en** ~ | to bring sb. to trial (up for trial) || jdn. vor Gericht stellen | **passer en** ~ ; **être renvoyé en** ~ | to be brought up for trial; to be sent for trial; to

**jugement** *m* Ⓐ *suite*

stand one's trial ∥ vor Gericht gestellt werden; verhandelt (abgeurteilt) werden | **se pourvoir contre un ~** ① | to attack a judgment ∥ ein Urteil anfechten | **se pourvoir contre un ~** ② | to appeal from a judgment ∥ gegen ein Urteil ein Rechtsmittel einlegen; gegen ein Urteil in die Berufung (Berufungsinstanz) gehen | **rendre un ~** | to give (to enter) judgment ∥ ein Urteil erlassen (fällen) | **surseoir un ~; suspendre l'exécution d'un ~** | to arrest (to suspend) judgment; to stay execution ∥ die Vollstreckung eines Urteils aussetzen (aufschieben) | **suspendre un ~** | to suspend judgment ∥ das Urteil aussetzen | **~ avant faire droit** | judgment which has not yet become final ∥ vorläufiges (noch nicht rechtskräftiges) Urteil | **~ le dernier ~; le jour du dernier ~** | the Last Judgment; Judgment Day ∥ das Jüngste Gericht; der Tag des Jüngsten Gerichts | **~ disciplinaire** | judgment given by the court of discipline ∥ Disziplinarurteil | **~ dur** | harsh sentence (judgment) ∥ hartes Urteil | **~ entrepris** | judgment under appeal ∥ angefochtenes Urteil | **~ erroné** | error; mistrial; miscarriage of justice ∥ falsches Urteil; Fehlurteil; Justizirrtum *m* | **~ exécutoire** | enforceable judgment ∥ vollstreckbares Urteil | **~ exécutoire par provision** | provisionally enforceable judgment ∥ vorläufig vollstreckbares Urteil | **~ incident; ~ interlocutoire; ~ provisoire** | provisional (interlocutory) judgment; interlocutory decree (order) ∥ vorläufiges Urteil; Zwischenurteil | **~ léger** | mild (lenient) (light) sentence (judgment) ∥ mildes Urteil | **~ partiel** | partial judgment ∥ Teilurteil | **~ pénal** | sentence; conviction ∥ Strafurteil; Strafentscheid *m*.
★ **acquiescer à un ~** | to acquiesce in (to submit to) (to accept) a judgment ∥ sich einem Urteil unterwerfen; ein Urteil annehmen; sich mit einem Urteil abfinden | **adjuger par ~** | to adjudge; to adjudicate ∥ gerichtlich zusprechen (zuerkennen) | **annuler (casser) un ~ en appel** | to quash a sentence on appeal ∥ ein Urteil (eine Verurteilung) auf die Berufung hin aufheben | **confirmer un ~** | to confirm a judgment; to uphold a decision ∥ ein Urteil bestätigen | **énoncer (prononcer) un ~** | to pronounce (to pass) (to deliver) judgment; to enter a decree ∥ ein Urteil verkünden | **ester en ~** | to appear (to act) in court ∥ vor Gericht auftreten.

**jugement** *m* Ⓑ [opinion] | opinion; judgment ∥ Meinung *f*; Ansicht *f*; Beurteilung *f* | **erreur de ~; ~ erroné** | error of (in) judgment; misjudgment ∥ irrtümliche (falsche) Beurteilung; Falschbeurteilung | **rectitude de ~** | correctness of judgment ∥ richtige Beurteilung | **d'un ~ sain** | judicious; with a sound judgment ∥ urteilsfähig; von gesundem Urteil | **former un ~ sur (d'après) qch.** | to form a judgment on sth. ∥ sich eine Meinung (ein Urteil) über (nach) etw. bilden | **porter un ~ sur qch.** | to give an opinion on sth. ∥ to pass judgment on sth. ∥ über etw. eine Meinung (ein Urteil) abgeben

(äußern) | **à mon ~** | in my opinion (judgment) ∥ nach meiner Meinung; meiner Ansicht nach.

**jugement** *m* Ⓒ [faculté de bien juger] | discernment; judgment ∥ Urteilskraft *f*; Beurteilungsvermögen *n* | **défaut de ~** | lack of judgment ∥ mangelnde Urteilskraft (Urteilsfähigkeit *f*) | **montrer du ~; avoir le ~ sain** | to have a clear (good) (sound) judgment ∥ ein gesundes Urteil haben.

**juger** *v* Ⓐ [décider en qualité de juge] | to judge; to decide ∥ urteilen; entscheiden; durch Urteil entscheiden | **~ un accusé** ① | to try a prisoner ∥ einen Angeklagten verhandeln | **~ un accusé** ② | to pass sentence on a prisoner ∥ einen Angeklagten aburteilen (verurteilen) | **~ en appel d'une décision** | to hear an appeal from a decision ∥ über die Berufung gegen eine Entscheidung verhandeln | **~ sans appel** | to decide in the last instance ∥ endgültig entscheiden; in letzter Instanz entscheiden; letztinstanzlich urteilen (entscheiden) | **~ par défaut** | to give (to deliver) judgment by default ∥ Versäumnisurteil erlassen | **~ un différend** | to decide a dispute ∥ einen Streit entscheiden | **~ q. à mort** | to sentence sb. to death; to pass sentence of death on sb. ∥ jdn. zum Tode verurteilen | **~ sur les pièces** | to decide on the record ∥ auf Grund der Akten entscheiden; nach Aktenlage erkennen | **~ par préalable** | to give a preliminary ruling ∥ vorab (vorweg) entscheiden | **~ une réclamation** | to adjuge a claim ∥ einem Anspruch stattgeben.
★ **~ q. coupable** | to find sb. guilty ∥ jdn. für schuldig befinden | **à en ~ par...** | to judge by...; judging by... ∥ nach... zu urteilen | **~ q.** | to sit in judgment on sb. ∥ über jdn. zu Gericht sitzen; über jdn. richten.

**juger** *v* Ⓑ [être d'avis] | **~ sur (d'après) (par) les apparences** | to judge by appearances ∥ nach dem Äußern urteilen | **~ qch. approprié (utile)** | to deem sth. appropriate ∥ etw. für geeignet erachten (halten) | **~ qch. convenable** | to judge (to consider) sth. convenient ∥ etw. für angemessen halten | **~ qch. insuffisant** | to consider sth. insufficient ∥ etw. für ungenügend erachten | **~ nécessaire de faire qch.** | to judge it necessary to do sth. ∥ es für notwendig halten (erachten), etw. zu tun | **~ à propos de faire qch.** | to deem (to think) it proper to do sth. ∥ es für angezeigt (angebracht) finden, etw. zu tun | **autant que j'en puis ~** | as far as I can judge ∥ soweit ich es beurteilen kann | **~ qch. sur qch.** | to judge sth. by sth. ∥ etw. nach etw. beurteilen | **se ~ par qch.** | to be judged by sth. ∥ nach etw. beurteilt werden.

**juratoire** *adj* | **caution ~** | sworn guarantee; guarantee given upon oath ∥ eidliche (unter Eid abgegebene) Bürgschaftserklärung *f*.

**juré** *m* | juror; juryman ∥ Geschworener *m*; Schöffe *m* | **les ~s; le corps de ~s (des ~s)** | the jury; the trial jury; the jurymen ∥ die Geschworenen; die Schöffen; die Geschworenenbank; die Schöffenbank | **appel nominal des ~s** | array of the jury (of the panel of the jury) ∥ Aufruf *m* der Schöffen (der

Geschworenen); Bildung *f* der Schöffenbank (der Geschworenenbank) | **faire l'appel nominal des** ~ **s** | to array the panel (the panel of jurors); to empanel the jury || die Schöffen (die Geschworenen) aufrufen; die Schöffenbank (die Geschworenenbank) bilden | **liste des** ~ **s** | panel of the jury; jury list || Geschworenenliste *f;* Schöffenliste | **inscrire un** ~ **sur la liste du jury** | to empanel a juror || einen Schöffen (einen Geschworenen) in die Jury aufnehmen | **Messieurs les** ~ **s** | Gentlemen of the Jury || Meine Herren Geschworenen | **tirage au sort des** ~ **s** | empanelling of the jury || Auslosung *f* der Geschworenen | **verdict des** ~ **s** | verdict of the jury || Wahrspruch *m* (Spruch *m*) der Geschworenen | ~ **champêtre** | rural juryman || Feldgeschworener.

**juré** *adj* Ⓐ [assermenté] | sworn || beeidigt; vereidigt | **courtier** ~ | sworn broker || vereidigter (beeidigter) Makler *m* | **mesureur** ~ ; **peseur** ~ | sworn measurer (weigher) || beeidigter Messer *m* (Wieger *m*).

**juré** *adj* Ⓑ [acharné; irrémédiable] | sworn || verschworen | **ennemis** ~ **s** | sworn enemies || geschworene Feinde *mpl*.

**juré-expert** *m* [expert juré] | sworn expert || beeidigter (vereidigter) Sachverständiger *m*.

**jurer** *v* | to swear || schwören | ~ **sur la Bible** | to swear on the Bible (on the Book) || auf die Bibel schwören | ~ **ses grands dieux** | to swear by all that one holds sacred || schwören bei allem, was einem heilig ist | ~ **la fidélité à q.** | to swear fidelity to sb. || jdm. Treue schwören | **faire** ~ **le secret à q.** | to swear sb. to secrecy || jdn. eidlich zu Verschwiegenheit verpflichten | ~ **de dire la vérité, toute la vérité, et rien que la vérité** | to swear to speak (to tell) the truth, the whole truth, and nothing but the truth || schwören, die reine Wahrheit zu sagen, nichts zu verschweigen und nichts hinzuzufügen | ~ **de renoncer à qch.** | to swear off sth. || etw. abschwören; schwören, einer Sache zu entsagen | ~ **de se venger** | to swear revenge || Rache schwören.

**jureur** *m* | swearer || [der] Schwörende.

**juridiction** *f* Ⓐ | jurisdiction; justice || Gerichtsbarkeit *f;* Rechtsprechung *f;* Rechtspflege *f;* Justiz *f* | ~ **d'appel** | appelate jurisdiction || Zuständigkeit *f* der Berufungsinstanz | **faire attribution de** ~ | to agree to a jurisdiction || einen Gerichtsstand (eine Zuständigkeit) vereinbaren | **clause attributive de** ~ | jurisdiction clause || Zuständigkeitsklausel *f* | **degré de** ~ | court instance || Rechtszug *m;* Gerichtsinstanz *f* | ~ **d'exception** | special jurisdiction || Ausnahmegerichtsbarkeit | **exercice de la** ~ | administration of justice || Ausübung *f* der Gerichtsbarkeit | ~ **de première instance** | original jurisdiction || erstinstanzielle Zuständigkeit | ~ **de jugement;** ~ **contentieuse** | contentious jurisdiction || streitige Gerichtsbarkeit | **soumis à la** ~ **d'un pays** | subject to the jurisdiction of a country || der Gerichtsbarkeit eines Landes unterworfen (unterliegend) | **l'ordre de** ~ | the official channels || der Instanzenweg | **prorogation de** ~ | agreement on electing a legal domicile || Vereinbarung *f* eines Gerichtsstandes; Zuständigkeitsvereinbarung | ~ **des référées** ①; ~ **arbitrale** | arbitral justice (jurisdiction) || Schiedsgerichtsbarkeit *f* | ~ **des référés** ② | proceedings in chambers || Beschlußverfahren *n* | **soumission de** ~ | submission to a jurisdiction || Unterwerfung *f* unter eine Gerichtsbarkeit | **statut de** ~ | legal domicile; venue || Gerichtszuständigkeit | **territoire soumis à la** ~ **de** | area under (within) the jurisdiction of || Gebiet *n* unter der Gerichtsbarkeit von | ~ **des tribunaux fédéraux** | federal jurisdiction; jurisdiction of the federal courts || Bundesgerichtsbarkeit; Zuständigkeit *f* der Bundesgerichte.

★ ~ **administrative** | administrative jurisdiction || Verwaltungsgerichtsbarkeit; Verwaltungsrechtspflege; Verwaltungsjustiz | ~ **civile** | civil jurisdiction; jurisdiction of the civil courts || Zivilgerichtsbarkeit; Zivilrechtspflege; Ziviljustiz | **devant la** ~ **civile** | before (in) the civil courts || vor den Zivilgerichten | ~ **non-contentieuse;** ~ **gracieuse** | non-contentious jurisdiction; jurisdiction in non-contentious matters || freiwillige (nichtstreitige) Gerichtsbarkeit; Gerichtsbarkeit in nichtstreitigen Sachen | ~ **criminelle;** ~ **pénale** | criminal (penal) jurisdiction; jurisdiction of the criminal courts || Strafgerichtsbarkeit; Strafrechtspflege; Strafjustiz | ~ **ecclésiastique** | spiritual jurisdiction || geistliche Gerichtsbarkeit | ~ **exclusive** | exclusive jurisdiction || ausschließliche Gerichtsbarkeit (Zuständigkeit *f*) | ~ **non exclusive** | concurrent jurisdiction || nicht-ausschließliche Gerichtsbarkeit | ~ **maritime** | Admiralty jurisdiction || Seegerichtsbarkeit | ~ **militaire** | military jurisdiction || Militärgerichtsbarkeit | ~ **prud'homale** | industrial arbitration || Gewerbegerichtsbarkeit; gewerbliche Schiedsgerichtsbarkeit.

★ **avoir la** ~ **sur q.** | to have jurisdiction over sb. || jdn. unter seiner Gerichtsbarkeit haben | **exercer une** ~ | to exercise a jurisdiction || eine Gerichtsbarkeit ausüben | **ressortir (être soumis) à la** ~ **de . . .** | to be under the jurisdiction of . . . || der Gerichtsbarkeit von . . . unterstehen (unterworfen sein) | **tomber sous (rentrer dans) la** ~ **de la cour (des tribunaux)** | to come under (within) the jurisdiction of the court(s) || in die Zuständigkeit des Gerichts (der Gerichte) fallen; zur Zuständigkeit des Gerichts (der Gerichte) gehören.

**juridiction** *f* Ⓑ [CEE] | ~ **nationale** | court (tribunal) of a Member State || innerstaatliches Gericht | ~ **compétente** | competent national court || zuständiges innerstaatliches Gericht | **la plus haute** ~ **nationale** | the highest national judiciary (court) || das höchste innerstaatliche Gericht.

**juridictionnel** *adj* | jurisdictional || richterlich | **fonctions** ~ **les** | judicial functions (offices) || richterliche Ämter *npl* | **procédure** ~ **le** | proceedings *pl* at law; court proceedings (procedure); judicial

**juridictionnel** *adj, suite*
proceedings; legal procedure || Gerichtsverfahren *n;* Prozeßverfahren | **recours** ~ | legal remedy; means of redress; appeal || Rechtsmittel *n.*

**juridique** *adj* | legal ; judicious; juridical || rechtlich; juridisch; juristisch | **acte** ~ ; **action** ~ | legal act (transaction) (action); act in law || Rechtsgeschäft *n;* Rechtshandlung *f* [VIDE: **acte** *m* Ⓐ ] | **assassinat** ~ | judicial murder || Justizmord *m* | **les autorités** ~ **s** | the judicial (court) authorities; the courts || die Gerichtsbehörden *fpl;* die Justizbehörden; die Gerichte *npl* | **capacité** ~ | legal capacity (status) || Rechtsfähigkeit *f* | **cause** ~ | legal cause; lawful reason; title || rechtlicher Grund *m;* Rechtsgrund | **condition** ~ | legal relation || Rechtsbeziehung *f;* Rechtsverhältnis *n* | **conseil** ~ | legal advice || Rechtsberatung *f* | **conseiller** ~ | legal adviser; counsel; counsellor at law; attorney || Rechtsberater *m;* Rechtsbeistand *m;* Rechtsbeirat *m;* juristischer Beirat (Berater) | **déchéances** ~ **s** | loss of rights || Rechtsnachteile *mpl* | **effet** ~ | legal effect || rechtliche Wirkung *f;* Rechtswirkung | **état** ~ | legal status (position) || Rechtszustand *m;* Rechtslage *f* | **fondement** ~ | title || Rechtsgrund *m* | **insécurité** ~ | juridical insecurity || Rechtsunsicherheit *f* | **interprétation** ~ ① | legal interpretation || Rechtsauslegung *f* | **interprétation** ~ ② | legal concept || Rechtsauffassung *f* | **interprétation** ~ ③ | judicial interpretation || richterliche Auslegung *f* | **littérature** ~ | legal literature || Rechtsliteratur *f;* juristisches Schrifttum *n* | **personnalité** ~ ; **personne** ~ | juridical (legal) personality; legal status || Rechtspersönlichkeit *f;* juristische Person *f* | **avoir (jouir de) la personnalité** ~ | to have legal status (personality) || eigene Rechtspersönlichkeit haben | **phraséologie** ~ | legal language (terminology); law language || Rechtssprache *f;* Gerichtssprache; Gesetzessprache | **point de vue** ~ | legal point of view || Rechtsstandpunkt *m* | **rapport** ~ ; **relation** ~ | legal relation || Rechtsbeziehung *f;* Rechtsverhältnis *n* | **recueil** ~ | law reports || Entscheidungssammlung *f* | **science** ~ | legal science; jurisprudence || Rechtswissenschaft *f;* Jurisprudenz *f* | **situation** ~ | legal situation (position) (status) || Rechtslage *f;* Rechtsstellung *f;* rechtlicher Status *m* | **par succession** ~ | by succession || durch Rechtsnachfolge | **système** ~ ① | juridical system || Rechtssystem *n* | **système** ~ ② | judicial (court) system || Gerichtswesen *n;* Gerichtsverfassung *f.*

**juridiquement** *adv* | judicially; juridically; legally || gerichtlich; juristisch.

**jurisconsulte** *m* | legal adviser (expert); lawyer; counsellor-at-law; counsel; attorney || Rechtsberater *m;* Rechtskundiger *m;* Jurist *m;* Rechtsbeistand *m;* juristischer Sachverständiger *m.*

— **-adjoint** *m* | assistant legal adviser || stellvertretender Rechtsberater *m.*

**jurisprudence** *f* Ⓐ | jurisprudence || Rechtswissenschaft *f;* Jurisprudenz *f;* Rechtsgelehrsamkeit *f* | **aphorisme de** ~ | legal proverb || Rechtssprichwort *n* | **recueil de** ~ | law reports *pl* || Entscheidungssammlung *f.*

**jurisprudence** *f* Ⓑ [décisions judiciaires] | [the] precedents *pl;* case law || Rechtsprechung *f* | **être de** ~ **constante** | to be consistent practice || ständige Rechtsprechung sein | **d'après la** ~ | according to the precedents; in accordance with established doctrine || nach der Rechtsprechung | **d'après la** ~ **de la Cour Suprême** | according to the highest judicial authorities || nach oberstrichterlicher Rechtsprechung.

**jurisprudence** *f* [CEE] Ⓒ | **Recueil de** ~ **de la Cour des Communautés européennes** | Reports of cases before the Court of Justice of the European Communities || die Rechtsprechung des Gerichtshofes der Europäischen Gemeinschaften.

**jurisprudentiel** *adj* | jurisprudential || rechtswissenschaftlich.

**juriste** *m* Ⓐ | lawyer; member of the legal profession || Rechtskundiger *m;* Jurist *m* | ~ **d'entreprise** | company (corporation) lawyer || Gesellschafts-Anwalt; Industrie-Anwalt.

**juriste** *m* Ⓑ [qui écrit sur des matières de droit] | legal writer || Verfasser *m* juristischer Aufsätze (Bücher).

**jury** *m* Ⓐ [corps de jurés] | jury; trial jury || [die] Geschworenen *mpl* | **banc du** ~ | jury box || Geschworenenbank *f* | **chef (président) du** ~ | foreman of the jury || Obmann *m* der Geschworenen; Geschworenenobmann | **réponse (verdict) du** ~ | verdict of the jury; jury's findings || Spruch *m* (Wahrspruch *m*) der Geschworenen | **constituer le** ~ ; **dresser (former) la liste du** ~ | to array the panel; to empanel the jury || die Geschworenenbank bilden; die Geschworenen aufrufen | **être du** ~ | to be (to serve) on the jury || Geschworener sein; zur Geschworenenbank gehören | **inscrire un juré sur la liste du** ~ | to empanel a juror || einen Geschworenen in die Jury aufnehmen.

**jury** *m* Ⓑ [commission] | committee; board || Ausschuß *m* | ~ **d'examen** | board of examiners; examining board || Prüfungsausschuß | ~ **des experts**; ~ **d'expertise** | board (committee) of experts || Sachverständigenausschuß | ~ **d'expropriation** | expropriation committee || Enteignungskommission *f.*

**jury** *m* Ⓒ [pour l'adjudication de prix] | jury [for awarding prizes] || Preisrichterkollegium *n* | **membre du** ~ | jury member || Mitglied *n* der Jury.

**juste** *m* | **les** ~ **s** | the just *pl* || die Gerechten *mpl* | **le** ~ **et l'injuste** | right and wrong || Recht und Unrecht.

**juste** *adj* Ⓐ [conforme à la justice] | just; right; righteous; equitable || gerecht; recht; billig | **une** ~ **cause** | a just cause || eine gerechte Sache | **sans** ~ **cause** | without justification; unjustified || ohne rechtlichen Grund; ungerechtfertigt | **magistrat** ~ | upright judge || gerechter Richter *m* | ~ **punition** | just punishment || gerechte Bestrafung *f* | ~

récompense | just reward || gerechter (wohlverdienter) Lohn m | **sentence** ~ | just sentence || gerechte Verurteilung f | ~ **titre** | just (legal) (lawful) title || wohlbegründeter (rechtmäßiger) (gerechter) Anspruch m; Rechtsanspruch | **à** ~ **titre** | rightful(ly); righteously || rechtmäßig; mit Recht | **traitement** ~ | just treatment || gerechte Behandlung f | **à sa** ~ **valeur** | at its true value || nach seinem wahren Wert m.
★ ~ **et propre** | fair and just; just and equitable || recht und billig | **être** ~ **à (pour) (envers) q.** | to be just to (towards) sb. || zu jdm. (jdm. gegenüber) gerecht sein | **comme de** ~ | as it is only just || wie es nur recht und billig ist.

**juste** adj Ⓑ [exact] | right; exact; correct; accurate || richtig; genau; passend | **mesure** ~ | full measure || richtiges (volles) Maß n | **une observation** ~ | a just remark || eine passende Bemerkung f | ~ **principe** | right principle || richtiger Grundsatz m | ~ **raisonnement** ~ | sound reasoning || richtige Argumentation f (Beweisführung f).

**juste** adv | rightly || richtig | **parler** ~ | to speak to the point || offen reden | **pour parler** ~ | frankly (rightly) speaking || offen gesagt.

**justement** adv Ⓐ [avec justice] | justly; rightly; rightfully || gerecht; mit Recht.

**justement** adv Ⓑ [proprement] | properly || richtig.

**justement** adv Ⓒ [précisément] | exactly; precisely || genau.

**justement** adv Ⓓ [dignement] | deservedly || verdient; verdientermaßen.

**justesse** f | correctness; rightness; precision; exactness; exactitude; accuracy || Richtigkeit f; Genauigkeit f | ~ **d'une décision** | rightness of a decision || Richtigkeit (Gerechtigkeit f) einer Entscheidung | ~ **d'une expression** | appropriateness of an expression || Angemessenheit f eines Ausdrucks | **la** ~ **d'une observation** | the justness of an observation || die Richtigkeit (Genauigkeit) einer Beobachtung | ~ **d'une opinion** | soundness of an opinion || Richtigkeit einer Meinung | **raisonner avec** ~ | to argue soundly (rightly) || richtig argumentieren; mit Recht einwenden.

**justice** f Ⓐ | uprightness; righteousness; justice || Gerechtigkeit f; Rechtschaffenheit f | **acte de** ~ | act of justice || Akt m der Gerechtigkeit | **la** ~ **d'une cause** | the justice of a cause || die Gerechtigkeit einer Sache | **la** ~ **d'une réclamation** | the justification of a claim || die Berechtigung eines Anspruchs | **sens de la** ~ **; sentiment de** ~ | sense of justice || Gerechtigkeitssinn m; Rechtsgefühl n.
★ ~ **fiscale** | equality in fiscal matters || Steuergerechtigkeit f | ~ **idéale** | poetic (poetical) justice || höhere Gerechtigkeit | ~ **sociale** | social justice || soziale Gerechtigkeit | **faire (rendre)** ~ **à q.** | to do justice to sb.; to do sb. justice; to right sb. || jdm. Gerechtigkeit (Recht) widerfahren lassen | **se faire** ~ **à soi-même** | to take the law into one's own hands || sich selbst (durch Selbsthilfe) (eigen-

mächtig) Recht verschaffen | **réclamer** ~ **pour q.** | to demand justice for sb. || Gerechtigkeit für jdn. fordern.
★ **avec** ~ ① | justly; rightly; rightfully || gerecht; mit Recht | **avec** ~ ② | deservedly || verdient; verdientermaßen | **ce n'est que** ~ | it is only right || es ist nicht mehr als recht und billig | **en bonne** ~ | rightfully; with good reason || mit gutem Recht | **en toute** ~ | by rights; in all justice || mit vollem Recht.

**justice** f Ⓑ | justice; law; jurisdiction; judicial authorities || Recht n; Rechtsprechung f; Rechtspflege f; Justiz f; Gerichtsbarkeit f; Justizbehörden fpl | **action (demande) en** ~ | action at law (in the civil courts); (civil) action (suit); lawsuit || gerichtliche Klage f; gerichtliches Verfahren n (Vorgehen n); Zivilklage; Zivilprozeß m | **administration (fonctionnement) de la** ~ | administration of justice || Ausübung f der Rechtspflege (der Gerichtsbarkeit); Rechtspflege | **citation en** ~ | court summons; summons before the court || Vorladung f vor Gericht; gerichtliche Vorladung | **code de** ~ **militaire** | articles pl of war || Kriegsrecht n | **code de** ~ **maritime** | articles of war at sea || Seekriegsrecht n | **cour de** ~ | court of justice; law court; court || Gerichtshof m; Gericht n | **haute cour (cour suprême) de** ~ | high (supreme) court of justice; supreme (high) court; supreme court of judicature || oberster Gerichtshof; oberstes (höchstes) Gericht | **arrêt du cours de la** ~ **; suspension du fonctionnement de la** ~ | suspension of the administration of law; cessation of the administration of justice || Stillstand m der Rechtspflege | **la** ~ **suit son cours** | the law takes its course (has its way) || die Gerechtigkeit (das Gesetz) nimmt ihren (seinen) Lauf | **décision de** ~ | court decision (sentence) (judgment); legal (judicial) decision || Gerichtsentscheidung f; gerichtliche Entscheidung; gerichtliches (richterliches) Erkenntnis n; Richterspruch m | **déni de** ~ | denial of justice || Rechtsverweigerung f | **descente de** ~ | visit to the scene || gerichtlicher Ortsaugenschein m; gerichtliche Augenscheinseinnahme f | **droits de** ~ | court (legal) fees || Gerichtsgebühren fpl | **erreur de** ~ | miscarriage of justice; mistrial || Justizirrtum m; Fehlurteil n; Fehlspruch m | **frais de** ~ | legal costs (expenses); law costs (charges); court charges (expenses) || Gerichtskosten pl; Prozeßkosten | **les gens de** ~ ① | the lawyers || die Juristen mpl | **les gens de** ~ ② | the officers of the law (of the courts); the law officers || die Gerichtsbeamten mpl; die Justizbeamten | **Ministère de la** ~ | Ministry of Justice || Justizministerium n | **ministre de la** ~ | Minister of justice || Justizminister m | **officier de la** ~ | court officer (official); law (law enforcement) officer || Justizbeamter m; Gerichtsbeamter | ~ **de paix** ① | jurisdiction of the justices of the peace || Gerichtsbarkeit f der Friedensrichter; Friedensgerichtsbarkeit f | ~ **de paix** ② | jurisdiction of the police-court magistrates || Gerichts-

**justice–justificatif** 540

**justice** *f* ⓑ *suite*
barkeit der Polizeirichter; Polizeigerichtsbarkeit | **~ de paix** ③ | [the] courts of conciliation ‖ [die] Schlichtungsämter *npl;* [die] Schlichtung | **Palais de ~** | courts *pl* of justice (of law); law courts *pl* | Gerichtsgebäude *n;* Justizpalast *m;* Justizgebäude | **poursuite en ~** | prosecution ‖ Rechtsverfolgung *f* | **poursuites en ~** | legal proceedings (steps) (action); proceedings at law; court proceedings (procedure) ‖ gerichtliches Vorgehen *n* (Einschreiten *n*) (Verfahren *n*); gerichtliche Verfolgung *f* (Schritte *mpl*); Gerichtsverfahren *n* | **preuves en ~** | judicial proof; proof in court ‖ Beweis *m* vor Gericht.
★ **basse ~** | summary jurisdiction ‖ Schnellgerichtsbarkeit; Bagatellgerichtsbarkeit | **~ civile** | civil jurisdiction ‖ Zivilgerichtsbarkeit; Gerichtsbarkeit in bürgerlichen Rechtsstreitigkeiten | **~ criminelle; ~ pénale** | penal (criminal) jurisdiction ‖ Strafgerichtsbarkeit; Strafrechtssprechung; Strafjustiz | **la haute ~** | the high (supreme) court (court of justice) ‖ der oberste Gerichtshof; das oberste (höchste) Gericht | **haute ~** | criminal jurisdiction ‖ Halsgerichtsbarkeit; peinliche Gerichtsbarkeit | **~ militaire** | military justice ‖ Militärgerichtsbarkeit | **~ primitive** | rough-and-ready justice ‖ primitives Gerichtsverfahren.
★ **actionner (agir) (aller) (plaider) (se pourvoir) en ~ ; recourir à la ~** | to proceed at (by) law; to initiate (to take) (to institute) legal proceedings; to go to law; to sue at law ‖ gerichtlich (klagbar) vorgehen; gerichtliche Schritte unternehmen; den Rechtsweg beschreiten; einen Prozeß anstrengen; klagen | **actionner q. en ~** | to sue sb.; to bring an action against sb. ‖ jdn. verklagen; jdn. gerichtlich belangen | **administrer (rendre) la ~** | to administer justice (the law) ‖ die Rechtspflege ausüben; Recht sprechen | **appeler q. en ~** to summon (to cite) sb. before the court ‖ jdn. vor Gericht laden (vorladen) | **attaquer (citer) q. en ~** | to sue sb. at law; to go to law with sb. ‖ jdn. gerichtlich verfolgen (belangen) | **conduire q. devant la ~** | to bring sb. to justice ‖ jdn. vor Gericht bringen; jdn. der Gerichtsbarkeit ausliefern (überantworten) | **constitué (nommé) par ~** | appointed by the court ‖ gerichtlich bestellt | **pour contrarier la ~** | in order to defeat the ends of justice ‖ um der Gerechtigkeit in den Arm zu fallen; zum Zwecke der Herbeiführung einer Rechtsbeugung | **égarer la ~** | to pervert justice; to pervert the course (the true course) of justice ‖ das Recht verdrehen (beugen) | **ester en ~** | to appear (to act) in court; to plead ‖ vor Gericht auftreten (Partei sein) (plädieren) | **droit (capacité) d'ester en ~** | right (capacity) to appear in court ‖ Prozeßfähigkeit *f;* Recht *n* (Fähigkeit) vor Gericht als Partei aufzutreten | **défaut de capacité d'ester en ~** | incapacity to appear in court ‖ mangelnde (Mangel *m* der) Prozeßfähigkeit | **capable d'ester en ~** | capable of appearing in court ‖ prozeßfähig | **incapable d'ester en ~** | incapable of appearing in court ‖ nicht prozeßfähig | **exercer la ~** | to administer justice (the law); to dispens justice ‖ die Rechtspflege ausüben; Recht sprechen | **faire prompte ~ de q.** | to make short work of sb. ‖ mit jdm. kurzen Prozeß machen | **poursuivre (traduire) q. en ~** | to sue sb. at law; to proceed (to institute legal proceedings) against sb.; to take action (legal action) against sb.; to go to law with sb. ‖ jdn. gerichtlich belangen; gegen jdn. gerichtlich (klagbar) vorgehen; gegen jdn. Klage erheben | **poursuivre qch. en ~** | to sue (to litigate) for sth. ‖ etw. gerichtlich verfolgen | **reconnaître qch. en ~** | to acknowledge sth. in (before the) court ‖ etw. gerichtlich (vor Gericht) anerkennen | **remettre q. à la ~** | to hand sb. over to the law ‖ jdn. der Justiz überantworten | **représenter q. en ~** | to represent sb. in court ‖ jdn. vor Gericht vertreten | **faire valoir un (son) droit (une prétention) en ~** | to assert one's claim (to enforce a claim) in court ‖ einen (seinen) Anspruch gerichtlich (vor Gericht) geltend machen | **en ~** | in court ‖ vor Gericht.

**justiciable** *m* | sb. who is under sb.'s jurisdiction ‖ Gerichtsuntertan *m;* jd., der jds. Gerichtsbarkeit unterworfen ist.

**justiciable** *adj* | **~ de la critique** | open to criticism ‖ der Kritik ausgesetzt | **être ~ de la loi** | to be subject to (to be governed by) the law ‖ dem Gesetz unterstehen (unterliegen) (unterworfen sein) | **être ~ d'un tribunal** | to be amenable to the jurisdiction of a court ‖ der Gerichtsbarkeit eines Gerichts unterstehen (unterworfen sein) | **~ des tribunaux militaires** | subject to military law ‖ den Militärgerichten unterworfen; unter dem Militärgesetz; den Militärgesetzen unterliegend | **X ne sera pas ~ des tribunaux de A** | X shall not be liable (cannot be tried) by (before) the courts of A ‖ X kann nicht vor den Gerichten von A zur Verantwortung gezogen werden.

**justiciablement** *adv* | in a justifiable (warrantable) manner; justifiably ‖ in einer zu rechtfertigenden Weise; berechtigterweise.

**justicier** *m* Ⓐ [seigneur ~] | law lord ‖ Gerichtsherr *m*.

**justicier** *m* ⓑ | lover of justice ‖ Freund *m* der Gerechtigkeit.

**justicier** *adj* | **punition ~ ère** | retributive punishment ‖ Vergeltungsstrafe *f*.

**justicier** *v* Ⓐ [punir] | **~ q.** | to subject sb. to corporal punishment ‖ jdn. körperlich züchtigen.

**justicier** *v* ⓑ [exécuter] | **~ q.** | to execute sb. ‖ jdn. hinrichten.

**justifiable** *adj* | justifiable; warrantable ‖ zu rechtfertigen | **caractère ~** | justifiability ‖ Entschuldbarkeit *f*.

**justificateur** *adj* | justifying; justificatory ‖ rechtfertigend | **témoignage ~** | corroborative evidence ‖ bestätigende Zeugenaussage *f*.

**justificatif** *m* Ⓐ [pièce] | voucher ‖ Beleg *m;* Belegstück *n*.

**justificatif** *m* Ⓑ [exemplaire] | voucher copy || Belegexemplar *n*.
**justificatif** *m* Ⓒ [preuve à l'appui] | document in proof || Beweisstück *n;* Beweisurkunde *f.*
**justificatif** *adj* | justifying || rechtfertigend | **exemplaire** ~ ; **numéro** ~ ; **pièce** ~ **ve** ① | voucher copy; justificatory copy || Belegexemplar *n;* Belegstück *n* | **pièce** ~ **ve** ② | voucher; book-keeping voucher; accountable (formal) receipt || Beleg *m;* Buchungsbeleg | **pièce** ~ **ve** ③ | voucher (document) in proof (in support); exhibit || Beweisstück *n;* Beweisurkunde *f;* Nachweis *m;* schriftliche Unterlage *f* | **pièce** ~ **ve de caisse** | cash voucher || Kassenbeleg *m* | **pièce** ~ **ve de dépense** | disbursement voucher || Auszahlungsbeleg *m* | **pièce** ~ **ve de perte** | proof (evidence) of loss || Nachweis *m* über den Verlust | **raison** ~ **ve** | justification || Rechtfertigungsgrund *m* | **admettre q. à ses faits** ~ **s (à ses preuves** ~ **ves)** | to admit sb.'s evidence || jdn. zum Beweis zulassen; jds. Beweisangebot zulassen.
**justification** *f* Ⓐ [action de justifier] | justification; vindication || Rechtfertigung *f.*
**justification** *f* Ⓑ [mémoire justificatif] | vindication; particulars *pl* of justification || Rechtfertigungsschrift *f.*
**justification** *f* Ⓒ [preuve] | proof || Nachweis *m;* Beweis *m* | ~ **d'origine** | proof of origin || Ursprungsnachweis *m;* Herkunftsnachweis | ~ **de la valeur réelle** | proof of the actual value || Nachweis *m* des tatsächlichen Wertes | **comme** ~ **de** | as a proof of || zum (als) Beweis dafür.
**justifié** *adj* | justified; justifiable || gerechtfertigt; zu rechtfertigen | **peu** ~ | hardly justifiable; unwarranted || schwer (kaum) zu rechtfertigen; unvertretbar | **être** ~ **à faire qch.** | to be justified in doing sth. || berechtigt (befugt) sein, etw. zu tun.
**justifier** *v* Ⓐ | to justify; to vindicate; to account for [sth.] || rechtfertigen | ~ **l'appel** | to give reasons of appeal || die Berufung begründen | ~ **le bien-fondé d'une déclaration** | to justify a statement || eine Erklärung rechtfertigen; die Richtigkeit einer Behauptung dartun | **se** ~ **d'une imputation** | to clear os. from an imputation || sich von einem Vorwurf befreien (reinwaschen) | **admettre q. à se** ~ | to allow sb. to clear (to justify) himself || jdm. Gelegenheit zur Rechtfertigung geben; jdm. Gelegenheit geben, sich zu rechtfertigen.
**justifier** *v* Ⓑ [donner la preuve] | to prove; to give proof [of] || nachweisen; den Nachweis erbringen (führen) | ~ **de son identité** | to prove one's identity || sich ausweisen; sich über seine Person ausweisen; sich legitimieren.
**juvénile** *adj* | juvenile; youthful || jugendlich.
**juvénilité** *f* Ⓐ | juvenility || Jugendlichkeit *f.*
**juvénilité** *f* Ⓑ [jeune âge] | youthful age; juvenility || jugendliches Alter *n;* Jugendalter.
**juxtalinéaire** *adj* | **traduction** ~ | juxtalinear translation || Übersetzung *f* unter zeilenmäßiger Nebeneinanderstellung.
**juxtaposé** *adj* [en juxtaposition] | juxtaposed || nebeneinandergestellt; in Nebeneinanderstellung.
**juxtaposer** *v* | juxtapose; to place side by side || nebeneinanderstellen.
**juxtaposition** *f* | juxtaposition || Nebeneinanderstellung *f.*

# L

**labeur** *m* | labor; hard work || harte (schwere) Arbeit *f* | **journée de** ~ | working day || Arbeitstag *m*.
**laborieux** *adj* | laborious; hard-working || schwer (hart) arbeitend | **la classe** ~ **se** | the working class; the workers *pl* || die arbeitende Klasse; die Arbeiterklasse; die Arbeiter *mpl*.
**lacune** *f* | blank space; blank || Lücke *f;* offene (frei gelassene) Stelle *f* | **combler une** ~ | to fill in a gap || eine Lücke ausfüllen.
**ladite** *f* | the said; the same; the aforesaid; the aforementioned || die Besagte; die Genannte; die Vorerwähnte.
**laissé-pour-compte** *m* | returned article || Retourware *f*.
**laisser** *v* | to leave; to bequeath || hinterlassen; vermachen | ~ **une succession considérable** | to leave a large estate || eine große Erbschaft hinterlassen | ~ **qch. à q.** | to leave (to bequeath) sth. to sb. || jdm. etw. hinterlassen (vermachen) | ~ **qch. à q. par testament** | to bequeath (to will) sth. to sb.; to leave sth. to sb. by will (in one's testament) || jdm. etw. testamentarisch (durch Testament) hinterlassen (vermachen).
**laisser-faire** *m* | non-interference || Gewährenlassen *n;* Nichteinmischung *f*.
**laissez-passer** *m* | pass; pass card; permit || Passierschein *m;* Passierkarte *f;* Paß *m*.
**lamanage** *m* | common piloting || Lotsenberuf *m*.
**lamaneur** *m* [pilote ~ ] | common (inshore) pilot || Lotse *m*.
**lancement** *m* | launching; floatation || Lancieren *n;* Ausgeben *n* | ~ **d'un prospectus** | issue of a prospectus || Ausgabe *f* eines Prospektes | ~ **d'une société** | floating (flotation) of a company || Gründung *f* einer Gesellschaft.
**lancer** *v* | to send out; to bring out; to issue || ausgeben; lancieren | ~ **un ballon d'essai** | to put out a feeler || einen Versuchsballon auflassen | ~ **une circulaire** | to issue (to send out) a circular || ein Rundschreiben in Umlauf setzen | ~ **une compagnie**; ~ **une société** | to float a company || eine Gesellschaft gründen | ~ **un navire** | to launch a ship || ein Schiff vom Stapel lassen.
**langage** *m* | language || Sprache *f* | **clarté de** ~ | clear language || klare (Klarheit *f* der) Sprache | **en** ~ **de pratique** | in legal parlance; in legal (forensic) terms; in the legal language || in der Sprache der Juristen; in der Juristensprache; in der juristischen Fachsprache | ~ **par signes**; ~ **mimique** | sign language || Zeichensprache.
★ ~ **administratif** | official jargon || Amtssprache | ~ **ambigu** | ambiguous language || zweideutige (ungenaue) Ausdrucksweise *f* | **en** ~ **ambigu** | in equivocal terms (language) || unklar (zweideutig) ausgedrückt (abgefaßt) | ~ **chiffré** ① | cipher (code) language; cipher; code || chiffrierte Sprache; Chiffre *f;* Codesprache; Code | ~ **chiffré** ② | cipher writing; writing in cipher || Geheimschrift *f;* Chiffreschrift | **en** ~ **clair** | in plain (not in coded) language; not coded; not in code || in offener Sprache; nicht in Code | **en** ~ **convenu** | in code; coded; in code language || in Codesprache; in Code; chiffriert | **télégramme en** ~ **convenu** | telegram in code; code (coded) telegram || Codetelegramm *n;* Telegramm in Code; Chiffretelegramm | **en** ~ **énergique** | in strong language || in energischer Sprache | ~ **judiciaire** | court (legal) (law) language || Gerichtssprache; juristische Fachsprache | **en** ~ **ordinaire** | in common parlance || in der Umgangssprache | ~ **original** | original language || Originalsprache; Ursprache | ~ **secret** | secret language || Geheimsprache.
**langue** *f* | language || Sprache *f* | ~ **mère**; ~ **maternelle** | mother tongue; native language || Muttersprache | **minorité de** ~ | linguistic minority || Sprachminderheit *f* | ~ **de procédure** | language of the case (proceedings) || Verfahrenssprache | ~ **de travail**; ~ **véhiculaire** | working language || Arbeitssprache.
★ ~ **commerciale** | commercial (business) language || Handelssprache; Geschäftssprache | ~ **étrangère** | foreign language || fremde Sprache; Fremdsprache | ~ **judiciaire** | court (law) (legal) language || Gerichtssprache; juristische Fachsprache | ~ **officielle** | official language || Amtssprache | ~ **universelle** | world language || Weltsprache | **en** ~ **usuelle** | in common parlance || in der Umgangssprache.
★ **avoir quelque(s) connaissance(s) en une** ~ | to have a working knowledge of a language || einige Kenntnis(se) in einer Sprache haben | **avoir l'intelligence de plusieurs** ~ **s** | to have a knowledge of several languages || mehrere Sprachen beherrschen.
**langueur** *f* | listlessness; dullness || Lustlosigkeit *f* | ~ **du marché** | dullness of the market || Lustlosigkeit (Flauheit *f*) der Börse.
**languir** *v* | to be dull || lustlos sein.
**languissant** *adj* | **marché** ~ | dull market || lustlose (flaue) Börse *f*.
**laps** *m* | ~ **de temps** | lapse (period) (space) of time || Zeitraum *m;* Zeitspanne *f;* Zeitabschnitt *m;* Période *f* | **écoulement d'un certain** ~ **de temps** | lapse of a certain period of time || Ablauf *m* einer bestimmten Zeitspanne; Zeitablauf *m* | **se prescrire par le** ~ **de temps** | to become invalid by lapse of time || durch Zeitablauf verjähren.
**lapsus** *m* | mistake; fault; slip; oversight || Fehler *m;* Versehen *n*.
**larcin** *m* Ⓐ [petit vol] | larceny; petty theft (larceny) || geringfügiger Diebstahl *m;* Bagatelldiebstahl

| ~ **littéraire** | plagiarism || geistiger (literarischer) Diebstahl; Plagiat n.
**larcin** m Ⓑ [chose dérobée] | stolen thing (article) || gestohlener Gegenstand m.
**largesse** f | liberality || Freigebigkeit f.
**larron** m | thief; robber || Dieb m.
**larronne** f; **larronnesse** f | thief || Diebin f.
**latent** adj | latent; hidden || versteckt; verborgen; latent || **capacité** ~ **e** | potential capacity || latente Leistungsfähigkeit f | **réserve** ~ **e** | hidden reserve || versteckte Reserve f | **ressources** ~ **es** | potential resources || latente Hilfsquellen fpl.
**latéralement** adv | laterally; in the side line || in der Seitenlinie.
**latitude** f | freedom; scope || Bewegungsfreiheit f; Spielraum m | **avoir toute** ~ **pour agir** | to have full scope to act || volle Handlungsfreiheit f haben.
**leasing** m [crédit-bail] | leasing || Leasing m; Leasinggeschäft; Vermietung f; Verpachtung f [VIDE: **location-vente** f] | **bailleur**; **loueur** | lessor | Leasinggeber m; Vermieter m | **contrat de** ~ | leasing contract || Leasingvertrag m | **preneur** | lessee || Leasingnehmer m; Mieter m | **société de** ~ | leasing company || Leasinggesellschaft f.
★ ~ **d'avions** | aircraft leasing || Leasing von Flugzeugen | ~ **de biens d'équipement** | equipment (plant) leasing || Leasing von Anlagegütern (Ausrüstungen) | ~ **d'ordinateurs** | computer leasing || Leasing (Vermietung) von Elektronenrechnern | ~ **financier** | financial leasing || Finanzierungsleasing | ~ **immobilier** | real estate leasing || Immobilienleasing; Immobilienverpachtung | ~ **de véhicules (voitures)** | car (vehicle) leasing || Kraftfahrzeugleasing.
**leçon** f | lesson; lecture || Lehrstunde f; Lektion f | ~ **de chose** | object lesson || Anschauungsunterricht m | ~ **particulière** | private lesson || Privatstunde f; Privatunterricht m | **donner une** ~ **à q.** | to give (to teach) sb. a lesson || jdm. eine Lektion geben (erteilen).
**lecteur** m Ⓐ | reader || Leser m | **avis au** ~ | foreword; preface || Vorwort n | **le public des** ~ **s** | the reading public || die Leserwelt | **l'aimable** ~ | the gentle reader || der geneigte Leser.
**lecteur** m Ⓑ [maître de conférences] | lecturer || Lektor m.
**lecteur** m Ⓒ | ~ **optique** | optical scanner || Klarschriftleser m.
**lectrice** f Ⓐ | reader; woman reader || Leserin f | ~ **de manuscrits** | publisher's reader || Verlagslektorin.
**lectrice** f Ⓑ | lecturer; woman lecturer || Lektorin f.
**lecture** f Ⓐ | reading || Lesen n; Verlesung f | **abonnement de** ~ | subscription to a lending library || Abonnement n bei einer Leihbibliothek (Mietsbücherei) | **cabinet de** ~ ① | reading room || Lesezimmer n | **cabinet de** ~ ② | lending (circulating) library || Leihbibliothek f; Mietsbücherei f | **épreuve de** ~ **en second** | revised proof || Probeabdruck m für die zweite Korrektur.
★ **donner** ~ **de qch. à q.** | to read (to read out) sth. to sb. || jdm. etw. zur Verlesung bringen; jdm. etw. vorlesen | **donner** ~ **de l'acte d'accusation** | to read the indictment || die Anklage (die Anklageschrift) verlesen | **donner** ~ **d'un rapport** | to read a report || einen Bericht verlesen | **faire la** ~ **de qch.** | to read sth. || etw. verlesen | **prendre** ~ **de qch.** | to read sth. through || etw. lesen; etw. durchlesen.
**lecture** f Ⓑ [cours] | lecture; course of lectures || Vorlesung.
**lecture** f Ⓒ [d'un projet de loi] | reading || Lesung f | **première** ~ | first reading || erste Lesung | **en deuxième** ~ | at the second reading || in zweiter Lesung.
**ledit** m | the said; the aforesaid; the aforementioned || der Besagte; der Genannte; der Vorerwähnte.
**légal** adj | legal; lawful; rightful; statutory || rechtlich; rechtmäßig; gesetzmäßig; gesetzlich; legal | **annonce** ~ **e** | legal notice; announcement (advertisement) required by law || amtliche Ankündigung f; gerichtliche (gesetzlich vorgeschriebene) Anzeige f | **bulletin des annonces** ~ **es** | official gazette (newspaper) || amtliches Anzeigenblatt n; Amtsblatt | **arbitraire** ~ | discretion of the court (of the judge) || Ermessen n des Gerichts; richterliches Ermessen | **assassinat** ~ | judicial murder || Justizmord m | **base** ~ **e** | legal basis || gesetzliche Grundlage f; Rechtsgrundlage f | **pour défaut de motifs et manque de base** ~ **e** | as groundless and without legal basis || wegen mangelnder Begründung und ungenügender Rechtsgrundlage; wegen unrichtiger Begründung und Mangel der gesetzlichen Grundlage | **capacité** ~ **e** | legal capacity (competence) (qualification) (status) || Rechtsfähigkeit f; Geschäftsfähigkeit f | **cause** ~ **e** | lawful cause || gesetzlicher Grund m | **caution** ~ **e** | statutory guarantee || gesetzlich vorgeschriebene Sicherheitsleistung f | **communauté** ~ **e** | statutory community of property || gesetzliche Gütergemeinschaft f | **cours** ~ ① | legal coin (currency) (tender currency); lawful money (currency) || gesetzliches Zahlungsmittel n; gesetzliche Währung f | **cours** ~ ② | legal (official) rate || amtlicher (offizieller) Kurs m | **billet à cours** ~ | legal tender note; lawfully current note || Banknote f mit gesetzlichem Kurs | **déchéance** ~ **e** | lapse (forfeiture) of a right (of rights) || Verwirkung f eines Rechts; Rechtsverwirkung; Rechtsverlust m | **défense** ~ **e** | prohibition by law || gesetzliches Verbot n | **défense** ~ **e d'aliéner** | legal restraint on alienation; legal prohibition of sale || gesetzliches Veräußerungsverbot n | **disposition** ~ **e** | rule of law; legal rule (regulation); statute || gesetzliche Bestimmung f; Gesetzesbestimmung; Rechtsvorschrift f; gesetzliche Vorschrift | **domicile** ~ | legal domicile || gesetzlicher Wohnsitz m | **droits légaux** ① | legal (statutory) fees || gesetzliche Gebühren fpl | **droits légaux** ② | court fees (costs) || Gerichts-

**légal** *adj, suite*
gebühren *fpl;* Gerichtskosten *pl* | **droit ~ de gage** | statutory lien || gesetzliches Pfandrecht *n* (Zurückbehaltungsrecht *n*) | **effet ~** | legal effect || rechtliche Wirkung *f;* Rechtswirkung | **fête ~ e; jour de fête ~ e; jour férié ~** | legal (statutory) holiday || gesetzlicher Feiertag *m* | **incapacité ~ e** | legal incapacity || Mangel *m* der Rechtsfähigkeit *f;* mangelnde Rechtsfähigkeit | **héritier ~** | rightful heir || rechtmäßiger Erbe *m* | **intérêts légaux; intérêts au taux ~** | interest at the legal rate || gesetzliche Zinsen *mpl* | **taux de l'intérêt ~** | legal rate of interest || gesetzlicher Zinsfuß *m* | **mandataire ~** | legal (personal) representative; statutory agent || gesetzlicher Vertreter *m;* Rechtsvertreter | **maxime ~ e** | legal maxime || Rechtsgrundsatz *m;* Rechtsmaxime *f* | **médecine ~ e** | medical jurisprudence; legal (forensic) medicine || gerichtliche Medizin *f;* Gerichtsmedizin | **mesure ~ e** | statute measure || gesetzliches Maß *n* | **monnaie ~ e** | legal coin (currency); legal tender coin (currency); lawful currency (money) || gesetzliches Zahlungsmittel *n;* gesetzliche Währung *f* | **monnaie de titre ~** | coin of legal fineness || Münze *f* von gesetzlicher Feinheit | **sans motif ~** | unlawful || ohne rechtlichen Grund; widerrechtlich | **poursuites ~ es** | legal proceedings (steps) (action); proceedings at law; court proceedings (procedure) || gerichtliche Schritte *mpl* (Verfolgung *f*); Gerichtsverfahren; gerichtliches Vorgehen *n* (Einschreiten *n*) (Verfahren *n*) | **recours aux moyens légaux** | legal redress || gerichtliche Abhilfe *f* | **avoir recours aux moyens légaux; faire des poursuites légales** | to seek legal redress; to take legal steps; to go to law; to initiate (to take) (to recur to) legal proceedings || gerichtliche Schritte unternehmen (tun); gerichtliche Hilfe in Anspruch nehmen | **un nombre ~ pour décider** | a quorum || eine beschlußfähige Anzahl *f* | **ordre ~ des successions** | legal order of succession || gesetzliche Erbfolgeordnung *f* (Erbfolge *f*) | **période ~ e (temps ~) de conception** | legal period of conception (of possible conception) || gesetzliche Empfängniszeit *f* | **pièce ~ e** | deed; instrument; document; indenture | Urkunde *f;* urkundlicher Akt *m;* Vertragsurkunde *f;* Dokument *n* | **possession ~ e** | lawful possession || rechtmäßiger Besitz *m* | **prescription ~ e** | legal regulation; rule of law; statute || gesetzliche Vorschrift *f* (Bestimmung *f*); Gesetzesbestimmung; Gesetzesvorschrift | **présomption ~ e** | presumption of law; statutory presumption || gesetzliche Vermutung *f;* Gesetzesvermutung; Rechtsvermutung | **prohibition ~ e** | prohibition by law || gesetzliches Verbot *n* | **régime ~ de biens** | statutory regime of property rights between husband and wife || gesetzlicher Güterstand *m;* gesetzliches Güterrecht *n* | **représentant ~** | legal (personal) representative; statutory agent || gesetzlicher Vertreter *m;* Rechtsvertreter | **réserve ~ e** ① | compulsory portion; legal share; portion secured by law || Pflicht-

teil *m;* Pflichtteilsanspruch *m;* Pflichtteilsrecht *n;* Recht (Anspruch) auf den Pflichtteil | **réserve ~ e** ② | legal (statutory) reserve || gesetzliche Rücklage *f* (Reserve *f*); gesetzlicher Reservefonds *m* | **suite ~ e** | legal consequence || Rechtsfolge *f* | **validité ~ e** | legal validity; validity (sufficiency) in law; lawfulness || gesetzliche Gültigkeit *f;* Rechtsgültigkeit; Rechtsbestand *m* | **par voies ~ es** | by legal process; by process of law || auf dem Rechtswege (Prozeßwege) | **médico- ~** | medico-legal || gerichtsmedizinisch | **rendre ~** | to make legal; to legalize || gesetzlich zulassen; autorisieren.
**légalement** *adv* | legally; lawfully; rightfully || rechtlich; rechtmäßig; gesetzmäßig.
**légalisable** *adj* | to be legalized || zu beglaubigen; legalisierbar | **signature ~** | signature to be legalized || [die] zu beglaubigende Unterschrift.
**légalisation** *f* | legalization; authentication; certification || Beglaubigung *f;* Bestätigung *f;* Legalisierung *f* | **droit de ~** | legalization fee || Beglaubigungsgebühr *f* | **procès-verbal de ~** | record of legalization || Legalisierungsprotokoll *n* | **~ de signature** | legalization of a signature || Unterschriftsbeglaubigung | **~ publique** | authentication || öffentliche (amtliche) Beglaubigung.
**légaliser** *v* Ⓐ [rendre légal] | to legalize; to authenticate; to attest; to certify || beglaubigen; bestätigen; legalisieren | **~ un acte** | to legalize (to authenticate) a deed || eine Urkunde (ein Schriftstück) beglaubigen (legalisieren) | **~ devant notaire** | to legalize by a notary public; to notarize || notariell (durch einen Notar) beglaubigen.
**légaliser** *v* Ⓑ [rendre légal] | to make legal; to legalize || gesetzlich zulassen.
**légalité** *f* | legality; lawfulness || Gesetzmäßigkeit *f;* Rechtmäßigkeit *f;* Gesetzlichkeit *f* | **il ~** | illegality || Rechtswidrigkeit *f;* Gesetzwidrigkeit *f;* Ungesetzlichkeit *f* | **principe de la ~** | principle of legality || Legalitätsprinzip *n* | **rester dans la ~ (dans les bornes de la ~)** | to keep within the law || sich im Rahmen des gesetzlich Erlaubten halten.
**légat** *m* | papal legate || päpstlicher Legat *m* | **~ à latere** | legate a latere || mit einer päpstlichen Sondermission beauftragter Kardinal *m.*
**légataire** *m* | legatee; devisee || Vermächtnisnehmer *m;* Vermächtniserbe *m* | **~ particulier; ~ à titre particulier** | special (specific) legatee || Sondervermächtnisnehmer | **~ universel** ①; **~ à titre universel** | sole (universal) (general) (residuary) legatee; sole (residuary) devisee || Generalvermächtnisnehmer | **~ universel** ② | sole heir || Universalerbe.
**légation** *f* | legation || Gesandtschaft *f* | **attaché de ~** | attaché of legation || Gesandtschaftsattaché *m* | **conseiller de ~** | counsellor of legation || Gesandtschaftsrat *m;* Legationsrat | **secrétaire de ~** | secretary of legation || Gesandtschaftssekretär *m;* Legationssekretär.
**légende** *f* Ⓐ [inscription] | inscription || Inschrift *f.*

**légende** f ⒝ [texte] | caption; text ‖ Anschrift f; Text m.
**légende** f ⒞ [à un dessin] | list of references; key ‖ Zeichenerklärung f.
**légende** f ⒟ [explication] | explanatory introduction ‖ einführende Erklärung f.
**légèreté** f | thoughtlessness; carelessness ‖ Leichtsinn m; Leichtfertigkeit f | ~ **de conduite** | flighty conduct ‖ leichtsinniger Lebenswandel m.
**légiférer** v | to legislate; to make laws ‖ Gesetze geben (machen) (erlassen); die Gesetzgebung ausüben | ~ **par des décrets-lois** | to govern by decree ‖ Gesetze im Verordnungsweg erlassen | **droit de** ~ ① | legislation power (authority) ‖ Gesetzgebungsrecht n | **droit de** ~ ② | autonomy ‖ Selbstbestimmungsrecht n.
**légion** f | legion ‖ Legion f | ~ **d'honneur** | Legion of hono(u)r ‖ Ehrenlegion | ~ **étrangère** | foreign legion ‖ Fremdenlegion.
**législateur** m | legislator; lawmaker; lawgiver ‖ Gesetzgeber m.
**législateur** adj | legislating; lawgiving ‖ gesetzgebend; gesetzgeberisch | **puissance** ~ **trice** | legislative power ‖ gesetzgeberische (gesetzgebende) Gewalt f; Gesetzgebungsmacht f; Gesetzgebungsgewalt.
**législatif** adj | legislative; legislating; lawgiving ‖ gesetzgebend; gesetzgeberisch | **acte** ~ | act of legislation; legislative act ‖ Akt m der Gesetzgebung; Gesetzgebungsakt; gesetzgeberischer Akt; gesetzgeberische Handlung f | **arrêt** ~ | statutory order; decree-law ‖ Verordnung f mit Gesetzeskraft; Gesetzesverordnung | **assemblée** ~ **ve** | legislative assembly ‖ gesetzgebende Versammlung f | **chambre** ~ **ve** | legislative chamber ‖ gesetzgebende Kammer f | **corps** ~ | legislative body; legislature ‖ gesetzgebende Körperschaft f | **élections** ~ **ves; les** ~ **ives** | general (parliamentary) elections ‖ Wahlen fpl zur gesetzgebenden Versammlung; Parlamentswahlen; allgemeine Wahlen | **fonction** ~ **ve** | legislative function ‖ Gesetzgebungsfunktion f | **initiative** ~ **ve** | legislative initiative ‖ Gesetzgebungsinitiative f | **mécanisme** ~ | lawmaking machine; legislative machinery ‖ Gesetzgebungsmaschine f | **pouvoir** ~ | legislative power (authority) ‖ gesetzgebende (gesetzgeberische) Gewalt f; Gesetzgebungsgewalt | **programme** ~ | program of legislation; legislative program ‖ Gesetzgebungsprogramm n.
**législation** f ⒜ | legislation; legislating; law-giving; legislature ‖ Gesetzgebung f; Erlaß m der Gesetze | ~ **sur les banques** | bank legislation; banking law ‖ Bankgesetzgebung f; Bankrecht n | ~ **d'Etat** | state (national) legislation (law) ‖ nationale Gesetzgebung.
★ ~ **agraire** | agrarian legislation ‖ Agrargesetzgebung | ~ **civile** | civil legislation (law) ‖ Zivilgesetzgebung; Zivilrecht n; bürgerliches Recht | ~ **conventionnelle** | legislation which is based on international treaties ‖ Gesetzgebung auf Grund von Staatsverträgen | ~ **criminelle** | penal legislation; criminal law ‖ Strafgesetzgebung; Strafrecht n | ~ **douanière** | tariff legislation ‖ Zollgesetzgebung | ~ **électorale** | electoral law ‖ Wahlgesetzgebung | ~ **exceptionnelle** | emergency legislation ‖ Ausnahmegesetzgebung; Notgesetzgebung | ~ **fédérale** | federal legislation ‖ Bundesgesetzgebung | **la** ~ **fiscale** | the tax legislation; the revenue laws pl [USA] ‖ die Steuergesetzgebung f; die Steuergesetze npl | **la** ~ **intérieure (nationale)** | the national (domestic) legislation ‖ die innerstaatliche (nationale) Gesetzgebung | ~ **ouvrière** | labo(u)r legislation ‖ Arbeitsgesetzgebung; Arbeitsrecht n; Sozialgesetzgebung | ~ **réglementaire** | legislation by decrees ‖ Gesetzgebung im Verordnungswege | ~ **répressive** | penal legislation ‖ Strafgesetzgebung | ~ **sociale** | social legislation ‖ Sozialgesetzgebung | **par la** ~ | by an act of legislation; by legislation ‖ auf gesetzgeberischem Wege; durch einen Akt der Gesetzgebung.
**législation** f ⒝ [pouvoir législatif] | legislative power; legislature ‖ gesetzgebende Gewalt f.
**législation** f ⒞ [corps des lois] | **la** ~ **en vigueur** | the legislation in force ‖ die in Kraft befindlichen Gesetze npl.
**législativement** adv | by an act of legislation; by legislation ‖ durch einen Akt der Gesetzgebung; auf gesetzgeberischem Wege.
**législature** f ⒜ [assemblée législative] | legislature; legislative body (assembly) ‖ Gesetzgebung f; gesetzgebende Körperschaft f (Versammlung f).
**législature** f ⒝ [durée du mandat d'une assemblée législative] | legislature ‖ Gesetzgebungsperiode f; Legislaturperiode.
**légiste** m | lawyer; legal expert ‖ Gesetzeskundiger m; Rechtskundiger m; Jurist m | **médecin-** ~ | medicolegal expert; medical expert of the court ‖ gerichtsmedizinischer Sachverständiger m; Gerichtsmediziner m; Gerichtsarzt m.
**légitimaire** adj | **héritier** ~ | heir entitled to a compulsory portion ‖ Pflichtteilsberechtigter m; pflichtteilsberechtigter Erbe m | **portion** ~ | compulsory portion ‖ Pflichtteil m.
**légitimation** f ⒜ | **carte de** ~ | identification (personal identification) card ‖ Kennkarte f; Legitimationskarte; Personalausweiskarte | **carte de** ~ **industrielle** | trade (trading) licence (certificate); licence to carry on a trade ‖ Gewerbelegitimationskarte f; Gewerbeschein m | **titres de** ~ | papers (certificates) of identification; identity (identification) papers ‖ Ausweispapiere npl; Legitimationspapiere; Personalausweise mpl.
**légitimation** f ⒝ [reconnaissance formelle] | official recognition ‖ offizielle Anerkennung f | **lettre de** ~ | letter of accreditation ‖ Beglaubigungsschreiben n; Beglaubigung f.
**légitimation** f ⒞ [d'un enfant] | legitimation [of a child] ‖ Ehelichkeitserklärung f; Legitimation; Legitimierung [eines Kindes] | ~ **par mariage subséquent** | legitimation by subsequent marriage ‖

**légitimation** *f* Ⓒ *suite*
Legitimation durch nachfolgende Heirat (Eheschließung).
**légitime** *f* | compulsory portion || Pflichtteil *m;* Pflichtteilsanspruch *m;* Pflichtteilsrecht *n.*
**légitime** *adj* Ⓐ | legitimate; lawful; rightful || rechtmäßig; rechtlich begründet; legitim | **créance ~ ; prétention ~** | legal claim (title); just title || gesetzlicher (rechtmäßiger) (gerechter) Anspruch *m;* Rechtsanspruch | **défense ~** | self defense || Notwehr *f;* berechtigte Selbstverteidigung *f* | **homicide par ~ défense** | justifiable homicide || Tötung *f* in berechtigter Selbstverteidigung | **demande ~** ① | lawful demand (request) || rechtmäßiges (rechtlich begründetes) Verlangen *n* | **demande ~** ② | rightful (legal) claim || berechtigter Anspruch *m* | **mon droit ~** | my just right | mein gutes (volles) Recht | **~ en droit** | legally justifiable | vor dem Gericht vertretbar (zu rechtfertigen); juristisch vertretbar | **héritier ~** ① | heir-at-law || gesetzlicher Erbe *m* | **héritier ~** ② | legitimate (rightful) heir || rechtmäßiger Erbe *m* | **intérêt ~ ; intérêt sérieux et ~** | legitimate (lawful) interest || rechtliches (berechtigtes) Interesse *n* | **porteur ~** | just holder || rechtmäßiger Inhaber *m* | **propriétaire ~** | just (rightful) owner || rechtmäßiger Eigentümer *m* | **revendications ~s** | legitimate (wellfounded) claims || gerechte (wohlbegründete) Ansprüche *mpl* | **suspicion ~** | well-founded suspicion || begründeter Verdacht *m.*
**légitime** *adj* Ⓑ [état d'un enfant légitime] | legitimate || ehelich; legitim | **descendance ~** | legitimate descent || eheliche Abstammung *f* | **descendant ~** | legitimate descendant || ehelicher Nachkomme *m* | **enfant ~** | legitimate child || eheliches Kind *n* | **filiation ~** | legitimacy || Ehelichkeit *f* | **paternité ~** | legitimate fatherhood || eheliche Vaterschaft *f.*
**légitimer** *v* Ⓐ | to justify || rechtfertigen; für rechtmäßig erklären; verteidigen.
**légitimer** *v* Ⓑ [reconnaître officiellement] | to grant official recognition || offiziell anerkennen | **faire ~ ses pouvoirs (ses titres)** | to furnish proof of one's authority || sich über seine Vollmacht ausweisen; seine Vollmacht nachweisen.
**légitimer** *v* Ⓒ | **~ un enfant** | to legitimate a child || ein Kind legitimieren.
**légitimité** *f* Ⓐ | legality; lawfulness || Gesetzmäßigkeit *f;* Rechtmäßigkeit *f;* Gesetzlichkeit *f.*
**légitimité** *f* Ⓑ [état d'un enfant légitime] | legitimacy || Ehelichkeit *f;* eheliche Geburt *f* | **contestation de ~ (de la ~ )** | disclaiming paternity || Anfechtung *f* der Ehelichkeit; Ehelichkeitsanfechtung *f* | **action en contestation de ~** | proceedings *pl* for disclaiming the paternity (for contesting the legitimacy) [of a child]; bastardy proceedings || Klage *f* auf Anfechtung des Personenstandes (der Ehelichkeit) (der Vaterschaft) [eines Kindes] | **déclaration de ~** | legitimation || Ehelichkeitserklärung *f* | **présomption de ~** | presumption of legitimacy || Vermutung *f* der Ehelichkeit; Ehelichkeitsvermutung | **reconnaissance de ~** | recognition of legitimacy || Anerkennung *f* der Ehelichkeit | **contester la ~ d'un enfant** | to contest the legitimacy of a child || die Ehelichkeit eines Kindes anfechten.

**legs** *m* | legacy; bequest || Vermächtnis *n;* Legat *n* | **arrière-~** | residuary legacy || Nachvermächtnis | **~ de charité** | charitable bequest || wohltätiges Vermächtnis | **coureur de ~** | legacy hunter || Erbschleicher *m* | **dévolution du ~** | devolution of the (of a) legacy || Vermächtnisanfall *m;* Anfall des (eines) Vermächtnisses | **~ de libération** | remission of a debt by bequest || Schulderlaß *m* durch Vermächtnis | **~ par préciput; pré~ ; ~ préciputaire** | preferential legacy || Vorausvermächtnis.
★ **~ alternatif** | alternative legacy || Wahlvermächtnis | **~ commun** | joint legacy || gemeinsames Vermächtnis | **~ immobilier** | devise; property devised || durch letztwillige Verfügung erworbenes unbewegliches Vermögen *n* | **~ particulier** | specific legacy (bequest) || Stückvermächtnis; Sondervermächtnis | **~ substitué** | reversionary legacy || Ersatzvermächtnis | **~ universel** | general legacy || aus der allgemeinen Erbmasse zu befriedigendes Vermächtnis | **à titre universel** | residuary bequest || Gesamtvermächtnis.
★ **acquitter un ~** | to discharge (to pay off) a legacy || ein Vermächtnis ausrichten | **faire un ~ à q.** | to make a bequest to sb.; to leave (to bequeath) a legacy to sb. || jdm. ein Vermächtnis aussetzen (hinterlassen) | **grever qch. d'un ~** | to encumber sth. with a legacy || etw. mit einem Vermächtnis beschweren.
**légué** *adj* | bequeathed || vermacht.
**léguer** *v* | **~ qch. à q.** | to leave (to bequeath) sth. to sb. || jdm. etw. vermachen (hinterlassen); jdm. etw. als Vermächtnis hinterlassen; jdn. mit einem Vermächtnis bedenken | **~ des biens immobiliers** | to devise || Grundbesitz letztwillig vermachen; durch Testament über Grundbesitz verfügen | **~ qch. à q. par testament** | to leave sth. to sb. by will (in one's testament); to bequeath (to will) sth. to sb. || jdm. etw. testamentarisch (durch Testament) vermachen (hinterlassen) | **pré~ qch. à q.** | to bequeath sth. to sb. as a preferential legacy || jdm. etw. als Vorausvermächtnis vermachen.
**léonin** *adj* | leonine || leoninisch | **contrat ~** | leonine contract || leoninischer Vertrag *m* | **part ~ e** | lion's share || Löwenanteil *m* | **société ~ e** | leonine partnership || leoninische Gesellschaft *f.*
**lésé** *adj* | **la partie ~ e** ① | the injured party; the injured || die verletzte Partei; der (die) Verletzte | **la partie ~ e** ② | the aggrieved party; the aggrieved || die beschwerte Partei; der (die) Beschwerte.
**lèse-majesté** *f* Ⓐ [crime de ~] | lese (leze) majesty || Majestätsverbrechen *n;* Verbrechen gegen das Staatsoberhaupt.
**lèse-majesté** *f* Ⓑ [haute-trahison] | high treason || Hochverrat *m.*

**léser** *v* Ⓐ [violer] | to injure; to damage; to hurt || verletzen; schädigen; beeinträchtigen | ~ **les droits de q.** | to encroach (to infringe) upon sb.'s rights || jds. Rechte verletzen; in jds. Rechte eingreifen (übergreifen).
**léser** *v* Ⓑ [faire tort à] | ~ **q.** | to wrong sb.; to do sb. wrong || jdm. Unrecht zufügen.
**lésion** *f* Ⓐ [violation] | injury; damage || Verletzung *f*; Schädigung *f*; Beeinträchtigung *f* | ~ **de droit (de droits)** | infringement; infringement of rights || Rechtsverletzung | ~ **des droits de q.** | infringement of sb.'s rights || Verletzung der Rechte von jdm.
**lésion** *f* Ⓑ [tort] | wrong || Unrecht *n*.
**lésion** *f* Ⓒ [ ~ **corporelle**] | bodily injury || Körperverletzung *f* | ~ **corporelle grave** | serious (grievous) bodily harm; severe injuries *pl* || schwere Körperverletzung.
**lest** *m* | **navire sur** ~ | vessel (ship) in ballast || Schiff in Ballast | **voyage sur les** ~ **s** | trip (voyage) in ballast || Fahrt in Ballast.
**lestage** *m* | ballasting || Ballasteinnahme *f*.
**lester** *v* | to ballast || Ballast einnehmen.
**lettre** *f* Ⓐ [caractère de l'alphabet] | letter || Buchstabe *m* | **selon la** ~ **de la loi** | according to the letter of the law || nach dem Buchstaben des Gesetzes | **au pied de la** ~ ; **à la** ~ | to the letter; literally || nach dem Buchstaben; buchstäblich; wörtlich | ~ **capitale** | capital letter || großer Buchstabe | **être vrai à la** ~ | to be literally true || dem Wortlaut nach zutreffen (wahr sein) | **aider à la** ~ | to read between the lines || zwischen den Zeilen lesen | **obéir à la** ~ **(au pied de la** ~ **)** | to obey to the letter || nach dem Buchstaben gehorchen | **rester** ~ **close ( ~ s closes)** | to remain incomprehensible || unverständlich bleiben | **rester** ~ **morte** | to remain a dead letter || unausgeführt bleiben | **traduire à la** ~ | to translate literally (word by word) || wörtlich (Wort für Wort) übersetzen | **en** ~ **s** | in words || in Buchstaben; in Worten | **en toutes** ~ **s** | in words at length || voll ausgeschrieben.
**lettre** *f* Ⓑ | letter; note || Brief *m*; Schreiben *n* | ~ **d'achat** | purchase deed (contract); bill of sale || Kaufvertrag *m*; Kaufkontrakt *m*; Kaufurkunde *f* | ~ **d'adhésion** | letter of acceptance || Beitrittserklärung *f* | ~ **d'affaires** | business (commercial) letter || Geschäftsbrief | ~ **d'allocation; ~ d'avis de répartition (d'attribution)** | letter of allotment; allotment letter || Zuteilungsbenachrichtigung *f* | ~ **s d'anoblissement; ~ s de noblesse** | patent (letters patent) of nobility || Adelsbrief; Adelspatent *n* | ~ **d'apprentissage** | contract (articles) (deed) of apprenticeship; apprenticeship deed || Lehrvertrag *m*; Lehrkontrakt *m* | ~ **d'autorisation** | letter of authority || Ermächtigungsschreiben | ~ **d'avertissement** | reminder; letter of reminder || Erinnerungsschreiben; Mahnschreiben; Mahnbrief | ~ **d'avis** | advice note; advice; letter of advice || Benachrichtigungsschreiben; Benachrichtigung *f* | **boîte aux** ~ **s** | letter box || Briefkasten *m* | **brouil-**lon de ~ | draft of a letter; draft letter || Briefentwurf *m* | **carte-** ~ | letter card || Kartenbrief; Briefkarte *f*.
★ ~ **de change** | bill of exchange; bill; commercial (trade) bill || Wechsel *m*; Wechselbrief; Handelswechsel; Warenwechsel [VIDE: **lettre** *f* **de change**] | ~ **de citoyenneté** | certificate of citizenship || Bürgerbrief | **classe-** ~ **s; classeur de** ~ **s** | letter binder (file) || Briefordner | **Briefablage** *f* | ~ **de condoléance** | letter of condolence (of sympathy) || Beileidsbrief; Beileidsschreiben; Kondolenzbrief | ~ **de conformation** | letter of confirmation (of acknowledgment) || Bestätigungsschreiben; Bestätigungsbrief | ~ **de congé** | notice in writing || Kündigungsschreiben | ~ **de convocation** | notice of meeting (convening the meeting); convocation of the meeting || Einladung *f* zur (Einberufung *f* der) Versammlung; Einladungsschreiben | ~ **s de créance** | letter of credence; credentials || Beglaubigungsschreiben | **remettre ses** ~ **s de créance** | to present one's credentials || sein Beglaubigungsschreiben überreichen.
★ ~ **de crédit** | letter of credit || Kreditbrief *m* [VIDE: **lettre de crédit** *f*] | ~ **de déprécation** | apology || schriftliche Abbitte *f* | **distribution des** ~ **s** | delivery of letters || Briefausgabe *f*; Briefbestellung *f* | **échange de** ~ **s** | exchange of letters; correspondence || Briefwechsel *m*; Briefverkehr *m* | ~ **d'envoi** | covering letter || Begleitschreiben *n*; Begleitbrief *m* | ~ **d'excuses** | letter of apology || Entschuldigungsschreiben *n* | **expéditeur d'une** ~ | writer (sender) of a letter; correspondent || Briefschreiber *m* | **expédition d'une** ~ | posting (mailing) of a letter || Briefaufgabe *f* | ~ **par exprès** | express letter || Eilbrief; Expreßbrief | ~ **de félicitations** | letter of congratulation; congratulation letter || Glückwunschschreiben | **feuille de** ~ ; **papier à** ~ **(à** ~ **s)** | sheet of paper; letter paper || Briefbogen *m*; Briefpapier | **en forme (sous forme) de** ~ | by letter | in Briefform || **en franchise** | prepaid letter || freigemachter (frankierter) Brief | ~ **de gage** ① | letter of lien || Verpfändungserklärung *f* | ~ **de gage** ② | debenture bond; debenture || Schuldverschreibung *f* | ~ **de garantie; ~ d'indemnité** | bail (indemnity) bond; deed of suretyship; letter of indemnity (of guarantee) || Garantieschein *m*; Garantieerklärung *f*; Bürgschaftsschein | ~ **de garantie de commission** | commission note || Provisionsgutschrift *f* | ~ **de grâce** | charter of pardon; reprieve || Begnadigungsschreiben; Begnadigung *f* | ~ **d'introduction** | letter of introduction || Empfehlungsschreiben; Empfehlungsbrief | ~ **s de légitimation** | identification (identity) papers; papers of identity || Ausweispapiere *npl*; Legitimationspapiere; Ausweise *mpl* | **levée des** ~ **s** | collecting of letters || Briefabholung *f* | **livre de copie(s) de** ~ **s** | letter book || Briefkopierbuch *n* | ~ **de menaces** | threatening letter || Drohbrief | ~ **de mer** ① | sea letter;

**lettre** *f* Ⓑ *suite*
ship's papers *pl;* permit of navigation ‖ Schiffspaß *m;* Schiffspapiere *npl* | ~ **de mer** ② | certificate of registry; ship's register ‖ Schiffsregisterbrief | ~ **de mise en demeure** | letter giving formal notice ‖ briefliche Inverzugsetzung *f;* formelles Mahnschreiben | **modèle de** ~ ; ~ **passe-partout; spécimen de** ~ | model (specimen) letter; set form of letter ‖ Musterbrief; Briefmuster *n;* Briefvorlage *f* | ~ **s de naturalisation** | naturalization papers *pl* ‖ Einbürgerungsurkunde *f* | **bloc de papier à** ~ **s** | letter pad ‖ Briefblock *m;* Schreibblock | **port de** ~ **s** | letter postage ‖ Briefporto *n* | **poste aux** ~ **s** | letter mail (post) ‖ Briefpost *f* | ~ **remise à la poste** | post letter; letter sent through the post ‖ Postbrief; durch die Post beförderter (zu befördernder) Brief | ~ **de poursuite;** ~ **de rappel** | follow-up letter ‖ Erinnerungsschreiben; Mahnschreiben; Mahnbrief | ~ **de procuration** | power of attorney; proxy ‖ Vollmachtsurkunde; Vollmacht *f* | ~ **s de rappel** | letters of recall; recall ‖ Abberufungsschreiben; Abberufung *f* | ~ **de rebut;** ~ **tombée en rebut** | unclaimed (returned) (dead) letter ‖ unzustellbar gebliebener (nicht abgeholter) Brief | **réception des** ~ **s** | reception of letters ‖ Briefannahme *f* | ~ **de recommandation** | letter of introduction (of recommendation); recommendatory letter ‖ Empfehlungsschreiben; Empfehlungsbrief | ~ **de remerciements** | letter of thanks ‖ Dankschreiben; Dankesbrief | **secret des** ~ **s** | privacy (secrecy) (inviolability) of letters ‖ Briefgeheimnis *n* | **tarif des** ~ **s** | letter rate ‖ Posttarif *m* für Briefe | **télégramme-** ~ | letter telegram ‖ Brieftelegramm *n* | **tête (en-tête) de** ~ | letter head; head of a letter ‖ Briefkopf *m* | ~ **de transport;** ~ **de voiture** | way bill; consignment note; bill of lading; letter of consignment (of conveyance) ‖ Frachtbrief; Ladeschein *m* | **duplicata de la** ~ **de voiture** | duplicate of a consignment note (of a bill of lading); duplicate consignment note ‖ Frachtbriefduplikat; Duplikatfrachtbrief.
★ ~ **accréditive** | letter of credit ‖ Kreditbrief; Akkreditiv *n* | ~ **annexe** | covering letter ‖ Begleitbrief; Begleitschreiben | ~ **anonyme** | anonymous letter ‖ Brief ohne Unterschrift; anonymer Brief | ~ **cachetée** | sealed letter ‖ verschlossener Brief | ~ **chargée** ① ; ~ **à valeur déclarée** | insured letter; letter with value declared ‖ Wertbrief; Brief mit Wertangabe | ~ **chargée** ② | money letter ‖ Geldbrief | ~ **chargée** ③ ; ~ **recommandée** | registered letter ‖ eingeschriebener Brief; Einschreibbrief | **par** ~ **chargée (recommandée)** | by registered mail ‖ per Einschreiben | ~ **circulaire;** ~ **collective** | circular letter; circular ‖ Rundschreiben; Zirkular *n* | ~ **commerciale** | business letter ‖ Geschäftsbrief | ~ **hypothécaire** | mortgage instrument (deed) (bond); certificate of registration of mortgages ‖ Hypothekenbrief | ~ **pastorale** | pastoral letter ‖ Hirtenbrief | ~ **personnelle** | personal (private) letter ‖ Privatbrief | ~ **rectificative** | rectifying letter ‖ Berichtigungsschreiben | ~ **renvoyée** | returned letter ‖ unbestellt zurückgesandter Brief | ~ **surtaxée;** ~ **taxée** | surcharged letter ‖ Brief mit Überporto.
★ **affranchir une** ~ | to pay the postage of a letter ‖ einen Brief freimachen (frankieren) | **confirmer qch. par** ~ | to confirm sth. by letter ‖ etw. brieflich bestätigen | **par** ~ | by letter ‖ brieflich; durch Brief.

**lettre-circulaire** *f* | circular letter ‖ Rundschreiben *n*.
**lettre** *f* **de change** | bill of exchange; bill; commercial (trade) bill; draft ‖ Wechsel *m;* Wechselbrief *m;* Handelswechsel; Warenwechsel; Tratte *f* | **acceptation d'une** ~ | acceptance of a bill; acceptation of a draft ‖ Annahme *f* eines Wechsels; Wechselannahme; Wechselakzept *n* | **accepteur d'une** ~ | acceptor of a bill ‖ Wechselakzeptant *m* | **action en couverture de l'accepteur d'une** ~ | action to obtain coverage for a bill of exchange; action for recourse on a bill of exchange ‖ Revalierungsklage *f* | **atermoiement d'une** ~ | renewal (prolongation) of a bill of exchange ‖ Prolongation *f* (Prolongierung *f*) eines Wechsels; Wechselprolongation | ~ **en blanc** | bill of exchange in blank; blank bill ‖ Blankowechsel *m* | **capital d'une** ~ | amount of a bill of exchange ‖ Wechselbetrag; Wechselsumme *f* | **copie d'une** ~ ① | copy (duplicate) of a bill ‖ Wechselabschrift *f;* Wechselduplikat *n* | **copie d'une** ~ ② | second of exchange; second bill ‖ Wechselsekunda *f;* Sekundawechsel *m* | **débiteur d'une** ~ **(par** ~ **)** | bill debtor; debtor of a bill of exchange ‖ Wechselschuldner *m;* Wechselverpflichteter *m* | **dette (obligation) fondée sur une** ~ | bill debt; liability on a bill of exchange ‖ Wechselschuld *f;* Wechselverbindlichkeit *f* | ~ **à échéance fixe** | bill payable after date ‖ Datowechsel *m* | ~ **sur l'étranger (à l'extérieur)** | foreign bill ‖ Wechsel auf das Ausland; Auslandswechsel; ausländischer Wechsel | ~ **en plusieurs exemplaires** | bill in a set ‖ Wechsel in mehreren Exemplaren | **falsification d'une** ~ | bill forgery; forging of bills ‖ Wechselfälschung *f* | ~ **de fin courant** | bill payable at the end of the month ‖ Ultimowechsel | **formulaire d'une** ~ | form of a bill of exchange; bill form ‖ Wechselformular *n* | ~ **sur l'intérieur** | inland bill ‖ Wechsel auf das Inland; Inlandswechsel | **loi sur les lettres de change** | bill regulations ‖ Wechselbestimmungen *fpl;* Wechselrecht *n* | ~ **à trois mois** | three-months' bill ‖ Dreimonatswechsel; Dreimonatsakzept *n* | **paiement d'une** ~ | payment of a bill ‖ Wechselzahlung *f;* Zahlung *f* (Einlösung *f*) eines Wechsels | **porteur d'une** ~ | holder (bearer) of a bill of exchange; bill holder ‖ Wechselinhaber *m* | **procédure sur (en matière de) lettres de change** | summary proceedings *pl* under the law on bills of exchange ‖ Verfahren *n* im Wechselprozeß | **faire le protêt d'une** ~ | to protest a bill of exchange; to have a bill protested ‖ einen Wechsel zum Protest geben (gehen lassen); einen Wechsel protestieren

| **souscripteur (tireur) d'une ~** | drawer of a bill of exchange ‖ Aussteller *m* eines Wechsels; Wechselaussteller; Trassant *m* | **tirage d'une ~** | drawing (issuing) of a bill ‖ Ausstellung *f* (Ziehen *n*) eines Wechsels; Wechselausstellung | **tiré d'une ~** | drawee of a bill ‖ Wechselakzeptant *m*; Wechselbezogener *m* | **~ à vue; ~ payable à vue** | bill (draft) at sight; sight draft (bill); draft (bill) payable at sight (on presentation) ‖ Sichtwechsel; bei Sicht (bei Vorzeigung) zahlbarer Wechsel | **~ domiciliée** | domicilated bill of exchange ‖ domizilierter Wechsel; Domizilwechsel.

★ **accepter une ~** | to accept a bill of exchange ‖ einen Wechsel akzeptieren (mit Akzept versehen) | **faire bon accueil à une ~ ; accueillir une ~** | to meet (to honor) a bill of exchange ‖ einen Wechsel honorieren (einlösen) | **acquitter une ~ ; faire provision pour une ~** | to pay (to protect) a bill of exchange ‖ einen Wechsel bezahlen (einlösen) | **atermoyer une ~** | to prolong (to renew) a bill of exchange ‖ einen Wechsel prolongieren; die Fälligkeit eines Wechsels hinausschieben | **être apte à signer des lettres de change** | to be capable of drawing (of accepting) bills of exchange ‖ wechselfähig sein | **capacité légale requise pour souscrire une ~ (des lettres de change)** | legal capacity for drawing (for accepting) bills of exchange ‖ Wechselfähigkeit *f*.

**lettre** *f* **de crédit** | letter of credit ‖ Kreditbrief *m* | **bénéficiaire d'une ~** | payee of a letter of credit ‖ Zahlungsempfänger *m* (Zahlungsberechtigter *m*) eines Kreditbriefes | **~ circulaire** | circular letter of credit ‖ Rundreisekreditbrief | **~ circulaire mondiale** | world-wide circular letter of credit ‖ Universalreisekreditbrief | **~ collective** | general letter of credit ‖ Sammelkreditbrief | **~ confirmée** | commercial (confirmed) letter of credit ‖ bestätigter Kreditbrief; Akkreditiv *n*.

**lettre-télégramme** *m* | letter telegram ‖ Brieftelegramm *n*.

**levé** *m* Ⓐ [**~ de plan**] | survey ‖ Planaufnahme *f* | **~ de détail** | detailed survey ‖ genaue Vermessung *f* | **faire le ~ d'un terrain** | to survey (to make a survey of) a piece of land ‖ ein Grundstück vermessen.

**levé** *m* Ⓑ [plan] | plan ‖ Plan *m*; Lageplan *m*.

**levé** *adj* | **main ~e** | raised hand ‖ erhobene Hand *f* | **voter à main ~e** | to vote by a show of hands ‖ durch Handaufheben *n* abstimmen | **voter par assis et ~** | to vote (to give one's vote) by rising of remaining seated ‖ durch Aufstehen *n* oder Sitzenbleiben *n* abstimmen.

**levée** *f* Ⓐ [perception] | levy; levying ‖ Erhebung *f* | **~ des contributions (des impôts)** | levy (raising) of taxes; taxation ‖ Erhebung von Steuern; Steuererhebung *f*; Besteuerung *f*.

**levée** *f* Ⓑ [action d'enlever] | removal ‖ Abnahme *f*; Entfernung *f* | **~ d'écrou** | release from prison ‖ Entlassung *f* aus dem Gefängnis; Haftentlassung | **~ de la saisie** | lifting of the seizure ‖ Aufhebung *f* der Pfändung (der Beschlagnahme) | **~ des scellés** | removal (breaking) of the seals ‖ Abnahme (Entfernung) der Siegel.

**levée** *f* Ⓒ | closing ‖ Schluß *m* | **~ du blocus** | raising of the blockade ‖ Aufhebung der Blockade *f* | **~ d'une prime** | exercise of an option ‖ Ausübung *f* einer Option | **~ de la séance** | closing of the meeting ‖ Schluß der Sitzung (der Versammlung).

**levée** *f* Ⓓ [action de recueillir] | collection of letters ‖ Postabholung *f*.

**levée** *f* Ⓔ [**~ de compte**] | drawing ‖ Abhebung *f* | **compte de ~s** | drawing account ‖ Scheckkonto *n*.

**levée** *f* Ⓕ [enrôlement] | levy ‖ Aushebung *f* | **~ de troupes** | levy; mustering of troops ‖ Aushebung von Truppen.

**lever** *v* Ⓐ [percevoir] | to levy; to collect; to raise ‖ erheben; einheben | **~ des contributions** | to collect dues; to levy contributions ‖ Beiträge erheben | **~ une hypothèque** | to raise a mortgage ‖ eine Hypothek aufnehmen | **~ des impôts** | to collect taxes ‖ Steuern erheben (einziehen).

**lever** *v* Ⓑ [faire cesser] | to raise; to lift ‖ aufheben | **~ un blocus; faire ~ un blocus** | to raise a blockade ‖ eine Blockade aufheben | **~ l'embargo; ~ la saisie** | to raise (to lift) the embargo ‖ die Sperre (die Beschlagnahme) aufheben | **~ l'immunité** | to revoke the privilege of immunity ‖ die Immunität aufheben | **~ une prohibition** | to lift a ban ‖ ein Verbot aufheben (zurücknehmen) | **~ le siège** | to raise the siege ‖ die Belagerung aufheben.

**lever** *v* Ⓒ [mettre fin] | to close ‖ schließen; beenden | **~ l'audience** | to close the session ‖ die Sitzung (die Verhandlung) schließen | **~ une séance** | to close a meeting; to declare a meeting closed ‖ eine Versammlung schließen (für geschlossen erklären).

**lever** *v* Ⓓ [dresser; exercer] | **~ une option; ~ une prime** | to exercise (to take up) an option ‖ eine Option ausüben | **~ protêt** ① | to protest; to lodge (to raise) (to make) a protest ‖ Protest erheben; protestieren | **~ protêt** ② | to draw up (to make out) a deed of protest ‖ Protest aufnehmen.

**lever** *v* Ⓔ [hausser] | **~ un étendard** | to raise a standard ‖ einen Standard heben.

**lever** *v* Ⓕ [ôter; enlever] | to remove ‖ beseitigen | **~ une difficulté** | to remove a difficulty ‖ eine Schwierigkeit beheben (beseitigen) | **~ les doutes** | to remove the doubts ‖ die Zweifel beheben (beseitigen) | **~ un obstacle** | to remove an obstacle ‖ ein Hindernis beseitigen | **~ les scellés** | to break (to remove) the seals ‖ die Siegel erbrechen (entfernen) | **~ le secret** | to declassify; to lift the embargo ‖ die Geheimhaltungsstufe aufheben; freigeben.

**lever** *v* Ⓖ [commencer] | **~ boutique** ① | to open a shop ‖ einen Laden aufmachen | **~ boutique** ② | to set up in business ‖ ein Geschäft anfangen.

**lever** *v* Ⓗ [enrôler] | **~ des troupes** | to levy troops ‖ Truppen ausheben.

**lexicographe** *m* [auteur d'un lexique] | lexico-

**lexicographe** *m, suite*
grapher; editor of a dictionary; dictionary-maker || Lexikograph *m;* Wörterbuchverfasser *m.*

**lexicographie** *f* | lexicography; dictionary-making || Lexikographie *f;* Abfassung *f* von Wörterbüchern.

**lexicologique** *adj* | lexicographical || lexikographisch.

**lexique** *m* | lexicon; dictionary || Lexikon *n;* Wörterbuch *n.*

**lexique** *adj* | **manuel** ~ | dictionary in handbook size || Handwörterbuch *n.*

**liaison** *f* Ⓐ | connection || Verbindung *f* | ~ **d'affaires** | business connection || Geschäftsverbindung | ~**s de commerce** | commercial connections || Handelsverbindungen *fpl* | **en** ~ **avec** | in connection (in conjunction) with || in Verbindung mit; im Zusammenhang mit.

**liaison** *f* Ⓑ [union] | community || Gemeinschaft *f* | ~ **d'intérêt** | community of interest || Interessengemeinschaft | ~ **d'intérêts** | common interests *pl* || gemeinsame Interessen *npl.*

**liaison** *f* Ⓒ [attachement] | tie || Band *n* | ~ **d'amitié** | tie (ties) of friendship || Freundschaftsband; Bande *npl* der Freundschaft.

**liaison** *f* Ⓓ [intimité] | intimate relationship; intimacy || intime Beziehung *f.*

**liaison** *f* Ⓔ [relation illicite] | illicite relation || unerlaubte Beziehung *f.*

**liasse** *f* [papiers liés ensemble] | **une** ~ **de billets de banque** | a wad (a bundle) of banknotes | ein Bündel *n* Banknoten (von Banknoten) | **une** ~ **de lettres** | a bundle of letters || ein Bündel Briefe (von Briefen) | ~ **de papiers** | bundle (file) of papers || Bündel von Papieren; Aktenbündel | **mettre des documents en** ~ | to bundle documents together || Urkunden zusammenbündeln.

**libelle** *m* Ⓐ | libellous pamphlet || Schmähschrift *f.*

**libelle** *m* Ⓑ [écrit diffamatoire] | defamatory writing; libel || Beleidigung *f* [durch das geschriebene Wort].

**libellé** *m* Ⓐ [rédaction] | drawing up || Abfassung *f;* Formulierung *f.*

**libellé** *m* Ⓑ [texte] | wording || Fassung *f* | **le** ~ **d'un document** | the wording of (the terms used in) a document || der Wortlaut einer Urkunde | ~ **du jugement** | wording of the judgment || Urteilsfassung | ~ **d'un texte** | wording of a text || Textfassung.

**libellé** *adj* | worded; framed || abgefaßt; formuliert | ~ **en francs** | expressed in terms of francs || ausgedrückt in Franken | ~ **en monnaie étrangère** | denominated (made out) in foreign currency || auf Fremdwährung lautend | **les montants** ~**s en monnaie étrangère** | the amounts expressed in foreign currency || die auf Fremdwährung lautenden Beträge.

**libeller** *v* | to draw up; to word || abfassen; ausfertigen | ~ **un acte** | to draw up a deed || eine Urkunde abfassen | ~ **un chèque** | to draw (to make out) a cheque || einen Scheck ausschreiben (ziehen) | ~ **un chèque à** | to make a cheque payable to || einen Scheck zahlbar machen an | ~ **un exploit** | to draw up a writ || einen Schriftsatz abfassen (verfassen) | ~ **une lettre de change** | to draw a bill of exchange || einen Wechsel ziehen (ausstellen).

**libellés** *mpl* | particulars *pl;* description || Einzelheiten *fpl;* nähere Angaben *fpl.*

**libéral** *adj* Ⓐ | liberal; free || liberal; frei | **les arts** ~ **aux** ① | the liberal arts || die freien Künste *fpl* | **les arts** ~ **aux** ② | the liberal professions || die freien Berufe *mpl* | **économie** ~ **e** | free (uncontrolled) economy || freie Wirtschaft *f.*

**libéral** *adj* Ⓑ [généreux] | generous || freigebig; großzügig.

**libéralement** *adv* Ⓐ | **interpréter** ~ **qch.** | to interpret sth. freely || etw. frei auslegen.

**libéralement** *adv* Ⓑ [généreusement] | generously || in freigebiger Weise; großzügigerweise.

**libéralisation** *f;* **libération** *f* [annulation des contrôles] | liberalization; decontrol; deregulation; freeing || Liberalisierung *f;* Freigabe *f;* Befreiung *f* | ~ **du commerce (des échanges)** | liberalization of trade || Liberalisierung des Handels | ~ **des cours** | freeing the exchange rates; letting the exchange rates float || Freigabe (Floating) der Wechselkurse | ~ **par étapes** | phased liberalization || schrittweise Liberalisierung | ~ **d'une monnaie** | freeing (decontrolling) of a currency || Freigabe einer Währung [aus der Devisenkontrolle] | ~ **des prix** | deregulation [USA]; removal of price controls [GB] || Abbau *m* (Aufhebung *f*) der Preiskontrolle(n).

**libéralisé** *adj* | liberalized || liberalisiert | **importations** ~ **es** | liberalized imports || liberalisierte Einfuhr(en) *fpl.*

**libéraliser** *v* Ⓐ | to make [sth.] free from restrictions; to liberalize || von Beschränkungen befreien; liberalisieren.

**libéraliser** *v* Ⓑ | to make free from prejudice || von Vorurteilen frei machen.

**libéralisme** *m* | liberalism || Liberalismus *m* | ~ **économique** | economic liberalism || Wirtschaftsliberalismus; Liberalismus in der Wirtschaft.

**libéralité** *f* Ⓐ | liberality; generosity || Freigebigkeit *f;* Großzügigkeit *f.*

**libéralité** *f* Ⓑ [don] | donation; gift || freigebige (freiwillige) Zuwendung *f;* Schenkung *f.*

**libérateur** *m* | liberator || Befreier *m.*

**libérateur** *adj* | liberating || befreiend; mit befreiender Wirkung.

**libératif** *adj* | liberating || befreiend.

**libération** *f* Ⓐ [délivrance] | liberation; freeing || Befreiung *f* | ~ **des échanges** | liberalization of trade || Befreiung des Handels von Beschränkungen.

**libération** *f* Ⓑ [mise en liberté] | release; discharge || Freilassung *f* | ~ **conditionnelle** | release on licence || bedingte Freilassung (Haftentlassung *f*).

**libération** *f* Ⓒ [acquittement] | ~ **d'une dette** | discharge of a debt || Befreiung von einer Schuld; Schuldbefreiung | **action en** ~ **de dette** | action for discharge (to obtain discharge from a debt) ||

Klage *f* auf Befreiung (auf Freistellung) von einer Schuld (auf Entlassung aus einer Schuld) | ~ **minimale du capital social** | minimum amount of capital to be paid up ‖ Mindesteinzahlungsbetrag *m*.

**libération** *f* ⒟ [ ~ entière; ~ complète; ~ intégrale] | full payment; paying up; payment in full ‖ volle Bezahlung *f*; Ausgleichszahlung *f* | ~ **à la répartition** | payment in full on allotment ‖ volle Bezahlung (Einzahlung *f*) bei Zuteilung.

**libératoire** *adj* | **acquit** ~ | discharge ‖ Schuldbefreiung *f* | **avoir effet** ~ | to effect full discharge ‖ schuldbefreiende Wirkung haben | **avoir force** ~ **(pouvoir** ~ **)** | to be legal tender ‖ gesetzliches Zahlungsmittel sein | **monnaie** ~ | legal tender; lawful money; legal tender currency ‖ gesetzliches Zahlungsmittel *n* | **paiement** ~ | payment in full discharge ‖ Zahlung *f* (Bezahlung *f*) zum vollständigen Ausgleich | **prélèvement** ~ **appliqué aux intérêts obligatoires** | withholding tax in full discharge of taxability on bond interest ‖ Steuerabzug (Verrechnungssteuer [S]) in voller Bezahlung der Steuer auf Wertpapierzinsen | **reçu** ~ | receipt in full discharge ‖ Ausgleichsquittung *f*.

**libéré** *m* [forçat libéré] | released convict; ex-convict ‖ entlassener (ehemaliger) Sträfling *m*.

**libéré** *adj* Ⓐ | ~ **conditionnellement** | conditionally released ‖ bedingt aus der Strafhaft entlassen.

**libéré** *adj* Ⓑ [dégagé d'une obligation] | free; exempt ‖ frei; befreit | **assurance** ~ **e** | free insurance ‖ beitragsfreie Versicherung *f* | **militaire** ~ | person exempt from military service ‖ vom Militärdienst Befreiter *m*.

**libéré** *adj* Ⓒ [entièrement payé] | fully paid up ‖ voll bezahlt (eingezahlt) | **action** ~ **e (entièrement** ~ **e)** | fully paid (paid up) share ‖ voll eingezahlte Aktie *f* | **action non** ~ **e (non entièrement** ~ **e)** | partly paid share ‖ noch nicht voll eingezahlte Aktie *f;* teilweise bezahlte Aktie | **capital non** ~ | partly paid capital ‖ noch nicht voll (nur teilweise eingezahltes) Kapital *n* | **capital** ~ | (fully) paid-up capital ‖ voll einbezahltes Kapital.

**libérer** *v* Ⓐ [mettre en liberté] | to liberate; to set free ‖ befreien; in Freiheit setzen | ~ **un prisonnier** | to set a prisoner free; to release a prisoner ‖ einen Gefangenen freilassen (auf freien Fuß setzen).

**libérer** *v* Ⓑ [décharger d'une obligation] | to discharge; to release ‖ frei machen; entlasten | ~ **un débiteur** | to discharge (to release) a debtor ‖ einen Schuldner aus einer Schuld entlassen | ~ **un garant** | to discharge a surety ‖ einen Bürgen aus seiner Verpflichtung entlasten | ~ **qch. de tout contingentment** | to exempt sth. from any quota system ‖ etw. von jeglicher Kontingentierung befreien | ~ **q. d'une responsabilité** | to relieve sb. from a liability ‖ jdn. von einer Verantwortung entbinden | **se** ~ | to clear (to free) os. ‖ sich frei machen.

**libérer** *v* Ⓒ [acquitter] | to pay up; to pay up in full ‖ voll zahlen (bezahlen) | ~ **une action** | to pay up a share in full ‖ eine Aktie voll einzahlen | **se** ~ | to pay up; to pay up in full ‖ seine Schuld tilgen (abtragen) | **se** ~ **d'une dette** | to clear os. from a debt; to pay off (to redeem) a debt ‖ sich [durch Zahlung] von einer Schuld befreien; eine Schuld abzahlen.

**libérer** *v* Ⓓ [décharger du service militaire] | ~ **q.** | to exempt sb. from military service ‖ jdn. vom Militärdienst befreien.

**liberté** *f* Ⓐ | liberty; freedom ‖ Freiheit *f* | ~ **d'action** ① | freedom (liberty) of action ‖ Handlungsfreiheit | ~ **d'action** ② | freedom of enterprise ‖ Willensfreiheit | **avoir pleine** ~ **d'action** | to have full (complete) freedom of action; to have a free hand ‖ volle Handlungsfreiheit haben; freie Hand haben | **laisser toute** ~ **d'action à q.** | to leave sb. a completely free hand ‖ jdm. völlig freie Hand lassen | ~ **d'appréciation** | discretion ‖ freies Ermessen *n* | ~ **d'association** | freedom of association ‖ Vereinigungsfreiheit | ~ **de circulation** ①; ~ **de mouvement** | free movement; liberty (freedom) of movement ‖ freier Verkehr *m;* Bewegungsfreiheit | ~ **de circulation** ②; ~ **de domicile** | free choice (free election) of domicile ‖ Freizügigkeit *f* | ~ **du commerce** | freedom (liberty) of trade ‖ Gewerbefreiheit; Handelsfreiheit | ~ **de la concurrence** | free (freedom of) competition ‖ Wettbewerbsfreiheit; freier Wettbewerb *m* | ~ **de conscience;** ~ **de pensée;** ~ **de penser** | freedom (liberty) of thought ‖ Gewissensfreiheit; Gedankenfreiheit | ~ **des contrats;** ~ **des conventions** | freedom (liberty) of contract ‖ Vertragsfreiheit; Kontrahierungsfreiheit | ~ **de croyance;** ~ **des cultes** | freedom of faith (of religion) ‖ Glaubensfreiheit; Religionsfreiheit | ~ **d'enseignement** | freedom of teaching ‖ Lehrfreiheit | ~ **d'établissement** | freedom of establishment ‖ Niederlassungsfreiheit | ~ **de l'information;** ~ **de la presse** | freedom of the press ‖ Freiheit des Nachrichtenwesens; Pressefreiheit | **entrave à la** ~ **de la presse** | restriction of the freedom of the press ‖ Behinderung *f* (Einschränkung *f*) der Pressefreiheit | ~ **des mers** | freedom of the seas ‖ Freiheit der Meere; freie Schiffahrt *f* auf allen Meeren | ~ **d'exprimer (d'expression de) l'opinion** | liberty of speech (of opinion); freedom of speech ‖ Freiheit (Recht der freien) Meinungsäußerung; Redefreiheit | ~ **de réunion** | freedom of réunion ‖ Versammlungsfreiheit | ~ **de travail** | free activity ‖ freie Betätigung *f* | **entrave à la** ~ **de travail** | impediment to free activity; impeding the liberty to work ‖ Behinderung *f* der Freiheit der Betätigung (der Betätigungsfreiheit) | ~ **de transit** | free transit ‖ freier Durchgang *m* (Durchgangsverkehr *m*) | ~ **de vote** | free vote; freedom of election ‖ Wahlfreiheit; Freiheit der Stimmabgabe; freie Wahl *f*.

★ ~ **civile** | civil liberty ‖ bürgerliche Freiheit | **la** ~ **civile** | the liberty of the subject; the civil liberties of the individual ‖ die persönliche(n) (die bürgerliche(n) Freiheit(en) des Einzelnen | ~ **contractuelle** ①; ~ **de contracter** ① | freedom

**liberté** *f* Ⓐ *suite*
(liberty) of contracting (to contract) || Kontrahierungsfreiheit; freies Kontrahieren *n* | ~ **contractuelle** ②; ~ **de contracter** ② | freedom (liberty) of contract || Vertragsfreiheit | ~ **contractuelle** ③ | freedom to choose the law which is to govern the contract || freie Bestimmung des für den Vertrag geltenden Rechts | ~ **économique** | economic freedom (independence) || wirtschaftliche Freiheit (Unabhängigkeit *f*) | ~ **individuelle** | individual (personal) liberty || persönliche Freiheit | ~ **politique** ① | political freedom (liberty) (liberties) || politische Freiheit(en) *fpl* | ~ **politique** ②; ~ **publique** | enjoyment of political rights || Genuß *m* der politischen Rechte *npl* | ~ **religieuse** | religious freedom; freedom of faith || Glaubensfreiheit; Religionsfreiheit | ~ **surveillée** | liberty subject to reporting to the police || Freiheit unter Meldepflicht (unter Polizeiaufsicht) | ~ **syndicale** | freedom of association || Gewerkschaftsfreiheit.
★ **d'agir** | freedom (liberty) of action || Handlungsfreiheit | **agir en** ~ **(avec** ~ **)** | to act freely || frei (ungehindert) handeln | **demander la** ~ **de faire qch.** | to ask for liberty (permission) to do sth. || um die Erlaubnis bitten, etw. zu tun | ~ **d'entreprendre** | freedom of enterprise (of action) || Unternehmungsfreiheit; Handlungsfreiheit | **parler avec** ~ **(en toute** ~ **)** | to speak freely (frankly) || frei und offen reden (sprechen) | **prendre la** ~ **de faire qch.** | to take leave to do sth. || sich die Freiheit nehmen, etw. zu tun.
**liberté** *f* Ⓑ [indépendance] | independence || Unabhängigkeit *f*.
**liberté** *f* Ⓒ [état opposé à la captivité] | [personal] freedom || [persönliche] Freiheit *f* | **mise en** ~ | release; discharge || Freilassung *f*; Entlassung *f* | **mise en** ~ **sous caution** | release on bail || vorläufige Entlassung (Freilassung) gegen Sicherheit (gegen Kaution) | **mise en** ~ **provisoire** | conditional release (discharge) || vorläufige (bedingte) Freilassung (Entlassung) | ~ **sur parole** | release on parole [of hono(u)r] | Freilassung auf (gegen) Ehrenwort | **peine privative (restrictive) de** ~ | imprisonment || Freiheitsstrafe *f* | **privation de** ~ | false imprisonment || Freiheitsberaubung *f*; Freiheitsentziehung *f*.
★ ~ **provisoire** | conditional release (discharge) || vorläufige (bedingte) Freilassung (Entlassung) | ~ **provisoire sous caution** | release on bail || vorläufige Entlassung gegen Sicherheit (gegen Kaution) | **accorder la** ~ **provisoire à q. sous caution** | to release sb. on bail; to admit sb. to bail || jdn. gegen Sicherheit (gegen Kaution) vorläufig auf freien Fuß setzen.
★ **mettre (remettre) q. en** ~ | to set sb. free; to release (to discharge) sb. || jdn. freilassen (auf freien Fuß setzen) | **mettre q. en** ~ **provisoire** | to discharge sb. conditionally || jdn. vorläufig freilassen (entlassen) | **être mis en** ~ | to be allowed to go free || freigelassen werden; auf freien Fuß gesetzt werden | **en** ~ | free; freely; at large; in liberty || frei; auf freiem Fuß; in Freiheit.
**libertés** *fpl* | **prendre des** ~ **avec q.** | to take liberties (to make free) with sb. || sich jdm. gegenüber Freiheiten *fpl* herausnehmen.
**libraire** *m* [marchand libraire] | bookseller || Buchhändler *m* | ~ **d'assortiment**; ~ **commissionnaire** | general bookseller || Sortimentsbuchhändler.
**libraire-éditeur** *m* [libraire éditant] | bookseller and publisher; publisher || Verlagsbuchhändler *m*; Verleger und Buchhändler; Verleger *m*.
**librairie** *f* Ⓐ [commerce des livres] | book (bookselling) trade; bookselling; bookseller's business || Buchhandel *m*; Buchhändlergewerbe *n* | **bulletin (commande) de** ~ | book order form || Bücher(bestell)zettel *m*; Bücherbestellkarte *f* | ~ **par commission** | general bookseller's business || Sortimentsbuchhandel | **courtier en** ~ | book canvasser || Kolporteur *m*; Buchreisender *m* | **ouvrages en** ~ | published works (books) || veröffentlichte (herausgegebene) Werke *npl* (Bücher *npl*) | **inédit en** ~ | not published as a book (in book form) || nicht als Buch (nicht in Buchform) herausgegeben (veröffentlicht).
**librairie** *f* Ⓑ [magasin] | bookshop; bookseller's shop; bookstore || Buchhandlung *f*; Buchladen *m* | ~ **d'assortiment**; ~ **par commission** | general bookseller(s) || Sortimentsbuchhandlung; Sortimentsbuchhändler *m*.
**librairie** *f* Ⓒ [libraires-éditeurs] | publishing firm (house); publishers *pl* || Verlagsfirma *f*; Verlagshaus *n*; Verlag *m*.
**librairie** *f* Ⓓ [bibliothèque] | library || Bücherei *f*; Bibliothek *f*.
**librairie** *f* Ⓔ [marché du livre] | book market || Büchermarkt *m*.
**libre** *adj* Ⓐ | free; at liberty || frei; in Freiheit | ~ **appréciation** | discretion || freies Ermessen *n*; Ermessensfreiheit *f* | ~ **arbitre** | free will || freier Wille *m* | **avoir son** ~ **arbitre; avoir le droit (jouir du droit) d'agir selon son** ~ **arbitre** | to be a free agent; to be master of one's own decisions || Herr seiner Entschlüsse sein; das Recht haben, frei zu entscheiden.
★ ~ **circulation** | free (freedom of) (liberty of) movement || freier Verkehr *m*; Bewegungsfreiheit [VIDE: **circulation** *f* Ⓐ].
★ ~ **commerce** | free trade (trading); freedom (liberty) of trade || freier Handel *m*; Freihandel; Handelsfreiheit *f*; Gewerbefreiheit | **courtier** ~ | unlicensed (outside) broker || freier (amtlich nicht zugelassener) Makler *m* | **crédit** ~ | blank (personal) (open) credit; cash credit; overdraft || laufender (offener) Kredit *m*; Blankokredit; Kontokorrentkredit; Personalkredit | ~ **disposition** | free disposal; right of free disposal || freie Verfügung *f*; freies Verfügungsrecht *n* | ~ **disposition de soi-même** | self-determination || Recht *n* der freien Selbstbestimmung | **échange** ~ | free trade || freier Handel *m* | **zone de** ~ **échange** | free trade area

(zone) || Freihandelszone f | **entrée ~ ; ~ à l'entrée** | duty-free entry || zollfreie Einfuhr f | **Etat ~** | Free State; republic || Freistaat m; Republik f | **~ frappe; ~ monnayage** | free coinage || Münzfreiheit f; Münzregal n | **marché ~** | open (free) (inofficial) market || freier Markt m; Freiverkehr m | **au marché ~** | in the open (inofficial) market || im freien Verkehr; im Freiverkehr | **~ de naissance né ~ ; née ~** | free-born; of free birth || freigeboren; von freier Geburt | **papier ~** | unstamped paper || unverstempeltes (nicht verstempeltes) Papier n | **~ parole** | freedom of speech || Redefreiheit f | **~ passage** | free passage || freier Durchgang m (Durchgangsverkehr m) | **~ pensée** | freedom of thought; free opinion (thought) || freie Meinung f; Meinungsfreiheit f; Gedankenfreiheit | **~ penseur** | free-thinker || Freidenker m | **~ pension** | free board and lodging || freie Kost f und Wohnung; freie Station f | **~ pratique ①** | free (open) practice || freie (offene) Praxis f | **~ pratique ②** | pratique [after having complied with quarantine regulations] || Landungsbrief m | **en ~ pratique** | in free circulation [after importation] || im freien Verkehr [nach erfolgter Einfuhr] | **avoir ~ pratique** | to have complied with quarantine regulations; to be out of quarantine || die Quarantänebestimmungen erfüllt haben; die Quarantäne passiert haben | **~ pratique ③** | free exercise of religion; freedom of worship || freie Religionsausübung f | **traduction ~** | free translation || freie Übersetzung f | **traite ~** | clean bill || einwandfreier Wechsel m | **tutelle ~** | guardianship exempted from statutory restrictions || befreite Vormundschaft f | **avoir le ~ usage de qch.** | to have the freedom (the free use) of sth. || den freien Genuß m von etw. haben | **Ville ~** | Free City || Freie Stadt f | **il est ~ de faire qch.** | he is free to do sth. || es steht ihm frei, etw. zu tun.

**libre** adj ⑧ [ **~ de**] | free from (of) || frei von | **~ de charges; ~ de frais** | free of charge(s) || frei von Kosten; kostenfrei | **~ des droits de douane** | free of customs duties; duty free || zollfrei; nicht zollpflichtig | **~ d'hypothèques** | free of mortgages; unmortgaged || frei von Hypotheken; hypothekenfrei | **propriété ~ de toute inscription** | unencumbered property (estate) || vollkommen lastenfreies (unbelastetes) Grundstück n | **~ de nantissements; ~ de privilèges** | free of lien || pfandfrei | **~ de préjugés** | free of prejudice; free from bias; unprejudiced; unbiased || frei von Vorurteil(en); vorurteilsfrei; unvoreingenommen | **~ de servitudes** | free of (from) easements || frei von Dienstbarkeiten.

**libre-échange** m | free trade || Freihandel m; Freihandelssystem n | **politique de ~ ; politique libre-échangiste** | free-trade policy || Freihandelspolitik f; Merkantilsystem n; Merkantilismus m.
— **-échangiste** m | free trader || Freihändler m; Anhänger m der Freihandelspolitik; Merkantilist m.
— **-échangiste** adj | free-trade... || freihändlerisch;

Freihandels... | **le parti ~** | the free traders pl || die Freihandelspartei f.

**librement** adv Ⓐ | freely || frei | **disposer ~ de qch.** | to dispose freely of sth. || frei über etw. verfügen | **droit de passer ~ les frontières** | free entry; right of free entry || freie (ungehinderte) Einreise f; freier (ungehinderter) Grenzübertritt m | **~ disponible** | freely available || frei verfügbar.

**librement** adv Ⓑ [sans contrainte] | without restraint || rückhaltlos.

**libre-service** m | self-service shop (store) || Selbstbedienungsgeschäft (-laden).

**licence** f Ⓐ [permission; autorisation] | licence [GB]; license [USA]; permission || Erlaubnis f; Bewilligung f; Lizenz f; Konzession f | **accord (contrat) de ~** | license agreement (contract) || Lizenzvertrag m; Lizenzabkommen n; Lizenzvereinbarung f | **~ de commerce** | trading license || Handelslizenz; Handelserlaubnis | **concession (délivrance) d'une ~** | grant (granting) (issuance) (issue) of a license || Erteilung f einer Lizenz; Lizenzerteilung | **concessionnaire (titulaire) de ~** | licensee; license holder; concessionary; concessionnaire || Lizenznehmer m; Lizenzinhaber m; Konzessionsinhaber | **~ de débitant** | liquor license || Schankkonzession | **droits (redevances) de ~** | royalties; license fees || Lizenzgebühren fpl; Lizenzabgaben fpl; Lizenzen fpl | **durée de la ~** | duration (period) (term) of a license || Dauer f der Lizenz; Lizenzdauer | **~ d'exploitation; ~ de fabrication** | license to manufacture (to make) || Herstellerlizenz; Herstellungslizenz; Fabrikationslizenz | **~ d'exploitation d'un brevet** | patent license || Patentlizenz | **~ par implication; ~ impliquée** | implied license || stillschweigende Lizenz | **~ de prospection** | prospecting license || Mutung f | **passible de redevances de ~** | subject to the payment of royalties || lizenzpflichtig | **révocation d'une ~** | revocation (cancellation) of a license || Zurückziehung f einer Lizenz | **sous-~** | sub-license || Unterlizenz | **~ d'usage** | license to use || Gebrauchslizenz | **~ de vente; ~ pour vendre** | selling license; license to sell || Verkaufslizenz; Verkaufskonzession |
★ **~ exclusive** | exclusive license || ausschließliche Lizenz; Alleinlizenz | **~ non exclusive** | non-exclusive license || nicht ausschließliche (einfache) Lizenz | **~ générale** | general license || Generallizenz | **~ obligatoire** | compulsory (forced) license || Zwangslizenz.
★ **concéder une ~ à q.** | to grant sb. a license (a concession); to license sb. || jdm. eine Lizenz (eine Konzession) erteilen (gewähren) (bewilligen); jdn. konzessionieren | **retirer (révoquer) une ~** | to revoke (to cancel) a license || eine Lizenz zurückziehen.

**licence** f Ⓑ [permis] | permit; license || Erlaubnisschein m | **~ d'exportation** | export license (permit); permit of export || Ausfuhrbewilligung f; Ausfuhrgenehmigung f; Ausfuhrlizenz f; Export-

**licence** *f* Ⓑ *suite*
lizenz | ~ **d'importation** | import permit (license) (certificate) ‖ Einfuhrerlaubnisschein; Einfuhrbewilligung *f;* Einfuhrlizenz; Importlizenz.
**licence** *f* Ⓒ [droit de ~] | royalty; license fee ‖ Lizenzabgabe *f;* Lizenzgebühr *f;* Lizenz *f* | ~ **à la pièce** | piece royalty ‖ Stücklizenz; Stückgebühr.
**licence** *f* Ⓓ [grade] | licentiate's (master's) degree ‖ akademischer Grad *n* eines Magisters; Magisterwürde *f* | ~ **en droit** | degree in law; law degree ‖ Referendar *m;* Jurist *m* [nach Ablegung der ersten Staatsprüfung] | **prendre sa ~ (ses degrés de ~) en droit** | to take one's law degree ‖ Referendar werden; seinen Referendar machen | ~ **ès lettres** | degree in arts ‖ Magister *m* der philosophischen Fakultät | ~ **ès sciences** | degree in science ‖ Magistergrad *m* der Wissenschaften.
**licence** *f* Ⓔ [taxe; impôt] | trade tax payable on licensed premises ‖ Gewerbesteuer *f* konzessionspflichtiger Betriebe.
**licence** *f* Ⓕ [usage immodéré d'une liberté] | license; abuse of liberty ‖ Mißbrauch *m* einer Freiheit | ~ **poétique** | poetic license ‖ dichterische Freiheit *f* | **prendre des ~s avec q.** | to take liberties with sb. ‖ sich jdm. gegenüber Freiheiten herausnehmen.
**licence** *f* Ⓖ [débauche] | licentiousness ‖ Zügellosigkeit *f;* Ausschweifung *f*.
**licencié** *m* Ⓐ | licensee; license holder ‖ Lizenznehmer *m;* Lizenzinhaber *m* | **sous-~** | sublicensee ‖ Unterlizenznehmer | ~ **général** | general licensee ‖ Generallizenznehmer.
**licencié** *m* Ⓑ | licentiate ‖ Magister *m* | ~ **en droit** | bachelor of law ‖ Referendar *m* | ~ **ès lettres** | master of arts ‖ Magister der philosophischen Fakultät | ~ **ès sciences** | master of science ‖ Magister der Wissenschaften | **être reçu ~** | to take one's degree ‖ seinen Magister machen.
**licencié** *adj;* **licencieux** *adj* | licentious ‖ zügellos; ausschweifend.
**licenciement** *m* Ⓐ | disbanding ‖ Auflösung *f*.
**licenciement** *m* Ⓑ | dismissal; redundancy ‖ Entlassung *f* | ~ **pour faute grave** | dismissal for serious misconduct ‖ Entlassung wegen schwerwiegendem Mißverhalten | **indemnité de ~** | severance payment; redundancy settlement ‖ Entlassungsabfindung *f* | ~ **pour insuffisance professionnelle** | dismissal for incompetence ‖ Entlassung wegen unzulänglicher, fachlicher Leistungen | ~ **sans préavis** | dismissal without notice ‖ fristlose Entlassung | ~**s collectifs** | collective (mass) dismissals (redundancies) ‖ Massenentlassungen | ~**s économiques** (~**s pour motifs économiques**) | dismissals for economic reasons ‖ Entlassungen aus wirtschaftlichen Gründen | ~ **individuel** | individual redundancies ‖ einzelne (individuelle) Entlassungen | ~ **injustifié** | wrongful (unfair) dismissal ‖ ungerechtfertigte Entlassung.
**licencier** *v* | to dismiss; to discharge; to disband ‖ auflösen; verabschieden; entlassen.
**licitation** *f* | public sale for the purpose of arranging for a division ‖ Versteigerung *f* zwecks Teilung; Teilungsversteigerung | **vendre qch. par ~** | to sell sth. by public auction in order to divide the proceeds ‖ etw. zwecks Teilung des Erlöses versteigern.
**licitatoire** *adj* | **contrat ~** | agreement to sell [sth.] in order to divide the proceeds ‖ Vertrag *m* zwecks Teilung durch Versteigerung.
**licite** *adj* | lawful; permitted ‖ erlaubt; zulässig | **acte ~** | lawful act ‖ erlaubte Handlung *f* | **par des moyens ~s** | by lawful (fair) means ‖ mit erlaubten Mitteln *npl*.
**licitement** *adv* | lawfully; rightfully ‖ rechtmäßig; erlaubt; zulässig.
**liciter** *v* | ~ **qch.** | to sell sth. by auction (to put sth. up for public sale) in order to divide the proceeds ‖ etw. zwecks Teilung des Erlöses versteigern (zur Versteigerung bringen).
**lié** *adj* Ⓐ | bound; committed ‖ gebunden; verpflichtet | ~ **par contrat;** ~ **conventionnellement** | bound by contract; under contract ‖ vertraglich (durch Vertrag) gebunden | **être ~ par serment** | to be bound by oath; to be under oath ‖ eidlich (durch einen Eid) gebunden sein; unter Eid stehen | **ne plus se considérer comme ~ par qch.** | to consider os. no longer bound by sth. ‖ sich an etw. nicht mehr gebunden halten.
**lié** *adj* Ⓑ [réuni par un lien] | linked ‖ verbunden | **opération ~e** | combined deal ‖ kombiniertes Geschäft *n* | **être ~ intimement à qch.** | to be closely linked with sth. ‖ mit etw. eng verflochten (verbunden) sein.
**lié** *adj* Ⓒ [intenté] | **procès ~** | pending lawsuit ‖ anhängiger Rechtsstreit *m* (Prozeß *m*).
**lien** *m* | lien; bond; tie ‖ Band *n;* Bindung *f* | ~**s d'amitié** | bonds of friendship; friendly ties (relations) ‖ Bande *npl* der Freundschaft; freundschaftliche Bande (Bindungen *fpl*) (Beziehungen *fpl*) | ~ **de causalité;** ~ **de cause** | relation of (correspondence between) cause and effect; causality ‖ Zusammenhang *m* zwischen Ursache und Wirkung; ursächlicher Zusammenhang; Kausalzusammenhang | ~ **de confiance** | bond of trust ‖ Vertrauensverhältnis *n* | ~**s de famille** | family ties ‖ Familienbande *npl* | ~ **de parenté** | ties of relationship ‖ verwandtschaftliche Bande *npl* | ~**s du sang** | ties of blood ‖ Bande des Blutes.
★ ~ **conjugal** | marriage tie (bond); matrimonial bond ‖ Band der Ehe; Eheband | ~ **contractuel** | contractual commitment (engagement) ‖ vertragliche Bindung | **avoir un ~ avec qch.** | to have connexion with sth. ‖ zu etw. in Beziehung stehen.
**lier** *v* Ⓐ | to bind; to be binding; to have binding force ‖ binden; bindend (verbindlich) sein; bindende Kraft haben | **se ~ d'amitié avec q.** | to form (to strike up) a friendship with sb.; to make friends with sb. ‖ mit jdm. freundschaftliche Bande knüpfen | ~ **connaissance avec q.** | to strike up an acquaintance with sb. ‖ jds. Bekanntschaft machen | ~ **conversation avec q.** | to enter into a con-

versation with sb. || mit jdm. eine Unterhaltung anfangen | **ne pas ~** | to have no binding force || nicht bindend (nicht verbindlich) sein; nicht binden | **se ~** | to bind (to commit) os. || sich binden (verpflichten) | **se ~ par serment** | to bind os. by (under) oath || sich eidlich (durch Eid) binden.

**lier** *v* ⒝ [intenter un procès] | **~ une instance** | to enter an action for trial || eine Sache (eine Klage) (einen Prozeß) anhängig machen.

**lieu** *m* ⒜ | place || Ort *m;* Stelle *f* | **~ d'adjudication** | place of auction || Versteigerungsort | **~ d'arrestation** | place of arrestation || Ort der Verhaftung; Verhaftungsort | **~ de chargement** | place of loading (of shipment); loading (shipping) place || Ladeplatz *m;* Verladeplatz; Ort der Verladung; Verladungsort; Versandort | **~ et date** | place and date || Ort und Datum | **~ du délit** | scene of the crime | Tatort || **~ de départ** | place of sailing (of departure); sailing place || Abgangsort | **~ de destination** | place of destination || Bestimmungsort | **~ de la direction effective** | place of actual control and management || Ort der tatsächlichen Leitung | **~ de divertissement** | place of amusement || Vergnügungsstätte *f;* Vergnügungslokal *n* | **~ d'émission** | place of issue; issuing place || Ausstellungsort; Ausgabeort | **~ d'escale** | place (port) of call || Anlaufhafen *m* | **~ d'exécution; ~ de (de la) prestation** | place of performance (of delivery) || Ort der Leistung; Leistungsort; Erfüllungsort | **~ de fabrication; ~ de production** | place of manufacture (of production) || Herstellungsort; Fabrikationsort; Erzeugungsort | **~ de garnison** | place of garrison || Garnisonsort | **heure (heure vraie) du ~** | local time || Ortszeit *f* | **~ de livraison** | place of delivery || Ort der Lieferung; Lieferort; Ablieferungsort | **nom du (de) ~** | name of place; place name || Ortsbezeichnung *f;* Ortsname *m* | **~ d'origine** ① | place of origin || Herkunftsort; Ursprungsort | **~ d'origine** ②; **~ de naissance; ~ natal** | place of birth (of origin); birthplace || Geburtsort; Heimatsort | **~ de paiement** | place of payment || Zahlungsort | **~ de refuge; ~ de relâche; ~ de relâche forcée** | place of refuge (of distress) || Zufluchtsort; Zuflucht *f* | **~ du règlement d'avarie** | place of adjustment of average || Ort der Dispache | **renseignements de bon ~** | information from a reliable (good) source || Information *f* aus zuverlässiger (guter) Quelle | **~ de résidence; ~ de séjour** | place of abode (of residence); sojourn; residence || Aufenthaltsort; Aufenthalt *m* | **~ de la signification** | place of service || Zustellungsort | **~ de sûreté; ~ sûr** | place of safety; safe place || sicherer Ort | **en temps et ~** | at a convenient time and place || zu passender Zeit und an einem geeigneten Ort | **~ du travail** | place of employment (of work); working place || Beschäftigungsort; Arbeitsstelle *f;* Arbeitsplatz *m* | **~ de vente** | point (place) of sale || Verkaufsstelle *f;* Verkaufsort | **~ du vote** | place of election || Wahlort.

★ **en haut ~** | in high places (circles) || in hochge-

stellten Kreisen *mpl* | **tenir ~ de qch.** | to take the place of sth.; to stand instead of sth.; to replace sth. || die Stelle von etw. einnehmen; an die Stelle von etw. treten; etw. ersetzen | **au ~ de** | in the place of; instead of; in lieu of || an Stelle von; anstatt.

**lieu** *m* ⒝ | **en dernier ~** | lastly; ultimately || schließlich | **en premier ~** | in the first place (instance); firstly | an erster Stelle; in erster Linie; erstens; zunächst | **en second ~** | in the second place; secondly || an zweiter Stelle; in zweiter Linie; zweitens | **en troisième ~** | in the third place; thirdly || an dritter Stelle; drittens.

★ **avoir ~** ① | to take place || stattfinden; Platz greifen; erfolgen | **avoir ~** ② | to be held || abgehalten werden | **donner ~ à qch.** | to give rise (cause) to sth.; to cause sth. || Anlaß zu etw. geben; etw. veranlassen; etw. verursachen | **donner ~ à des objections** | to cause (to give rise to) objections || Einwendungen verursachen | **au ~ que** | instead of which; whereas || wohingegen.

**lieux** *mpl* ⒜ | premises *pl* || Räumlichkeiten *fpl* | **vider les ~** | to vacate the premises || die Räumlichkeiten freimachen; die Lokalitäten *fpl* räumen | **sur les ~** | on the premises || in den Lokalitäten.

**lieux** *mpl* ⒝ | locality || Örtlichkeit *f* | **descente sur les ~** ; **visite (vue) des ~** | visit to the scene || Augenscheinseinnahme; Ortsbesichtigung *f;* Lokaltermin *m* | **état des ~** | inventory of (check-up on) fixtures and/or premises || Ortsbefund *m* | **information sur les ~** | local information || Information *f* über die Örtlichkeit | **usage des ~** | local custom || Ortsgebrauch *m;* Platzgebrauch.

★ **descendre sur les ~** | to visit the scene || sich an Ort und Stelle begeben; eine Ortsbesichtigung vornehmen; einen Augenschein einnehmen | **être sur les ~** | to be on the scene || am Tatort sein | **sur les ~** | on the spot || an Ort und Stelle.

**ligne** *f* ⒜ [ **~ de parenté**] | line; line of relationship; descent; lineage || Linie *f;* Abstammungslinie; Verwandtschaftslinie | **~ ascendante** | ascending line || aufsteigende Linie | **~ collatérale** | collateral line || Seitenlinie | **descendant en ~ collatérale** | collateral descendant || Nachkomme *m* in der Seitenlinie | **parent en ~ collatérale** | related in the collateral line; related collaterally || in der Seitenlinie verwandt | **en ~ descendante** | in the descending line || in absteigender Linie.

★ **en ~ directe** | in the direct line || in gerader Linie | **ascendants en ~ directe** | lineal ascendants *pl* (ancestors *pl*) || Verwandte *mpl* in gerader, aufsteigender Linie; Vorfahren *mpl* in direkter Linie | **descendance en ~ directe** | descent in direct line || Abstammung *f* in gerader Linie | **descendants en ~ directe** | lineal descendants || Abkömmling *mpl* (Nachkommen *mpl*) in gerader Linie | **descente en ~ directe** | lineal descent || direkte Abstammung *f* | **parenté en ~ directe** | relationship in the direct line || Verwandtschaft *f* in gerader Linie | **~ directe ascendante** | ascending direct line || aufstei-

**ligne** *f* Ⓐ *suite*
gende gerade Linie | **descendant en ~ directe** | descending in direct line || in gerader Linie abstammend | **~ directe descendante** | descending direct line || absteigend gerade Linie | **parent en ~ directe** | related in direct line || in gerader Linie verwandt | **descendre de q. en ~ directe** | to be a direct descendant of sb. || ein direkter Nachkomme von jdm. sein; von jdm. in direkter Linie abstammen. ★ **en ~ féminine** | in the female line || in der weiblichen Linie | **~ généalogique** | line of descent; genealogical line || Abstammungslinie | **en ~ masculine** | in the male line || in der männlichen Linie; im Mannesstamm | **en ~ maternelle** | in the maternal line; on the mother's side || in der mütterlichen Linie; mütterlicherseits | **en ~ paternelle** | in the paternal line; on the father's side || in der väterlichen Linie; väterlicherseits.

**ligne** *f* Ⓑ [service de transport] | line || Linie *f* | **~ d'autobus** | bus line (service) || Autobuslinie | **~ de chemin de fer; ~ ferrée** | railway line; line; railroad || Eisenbahnlinie; Bahnlinie | **~ d'embranchement; ~ d'intérêt local** | branch (local) line || Zweigbahnlinie; Zweigbahn *f;* Lokalbahnlinie | **~ de navigation** | shipping line || Schiffahrtslinie | **~ de paquebots** | steamship line || Dampferlinie | **~ à service régulier** | regular service line || Linie mit regelmäßigem Verkehr | **~ de tramway** | tramway (tram) line || Straßenbahnlinie | **compagnie maritime de ~ (à services réguliers)** | shipping line || Linienreederei *f* | **conférence de ~** | liner conference || Linienkonferenz *f* | **navire de ~** | liner || Linienschiff *n* | **transports maritimes de ~** | cargo liner shipping || Beförderung per Linienschiff.
★ **~ aérienne** ① | air route; airway(s) || Fluglinie | **~ aérienne** ② | air line || Luftverkehrslinie; Flugverkehrslinie | **~ postale de communications aériennes** | air mail connection (service) || Luftpostverbindung *f* | **grande ~; ~ principale** | main (trunk) line || Hauptverkehrslinie; Fernbahnlinie | **train de grande ~** | main-line train || Fernzug *m* | **train de petite ~** | local train || Vorortszug *m*.

**ligne** *f* Ⓒ [**~ téléphonique**] | telephone line || Telephonlinie *f;* Telephonverbindung *f* | **~ d'abonné** | subscriber's line; telephone connection || Teilnehmeranschluß *m;* Telephonanschluß | **~ à postes groupés (conjugués)** | party (joint) line | **~** gemeinsamer Anschluß | **~ interurbaine** | trunk line || direkte Fernverbindung | **~ principale** | main line || Hauptanschluß | **~ supplémentaire** | extension line; extension || Nebenanschluß | **~ télégraphique** | telegraph line || Telegraphenlinie; Telegraphenverbindung.

**ligne** *f* Ⓓ [**~ séparative; ~ de séparation**] | border line || Trennlinie *f;* Grenzlinie; Grenze *f* | **~ de charge; ~ de flottaison** | load (water) line || Ladelinie | **~ de démarcation** | line of demarcation || Abgrenzungslinie; Demarkationslinie | **~ politi-** que bien définie | clearly defined policy || klare politische Linie | **hors ~; hors de ~** | extraordinary || außergewöhnlich.

**ligne** *f* Ⓔ [suite de mots écrits ou imprimés] | line || Zeile *f* | **journaliste à la ~** | penny-a-liner || nach Spaltenzahl bezahlter Journalist *m* | **lire entre les ~s** | to read between the lines || zwischen den Zeilen lesen | **payer q. à la ~** | to pay sb. by the number of lines || jdn. nach Zeilen (nach der Zeilenzahl) bezahlen.

**ligne** *f* Ⓕ | **~ budgétaire** [ligne inscrite dans les comptes] | budget heading (line) || Abschnitt des Haushaltsplanes | **~ de crédit** | line of credit; credit limit || Kreditlinie *f;* Kreditlimit *n*.

**ligne** *f* Ⓖ | **~ de conduite** ① | line of conduct; policy || Verhalten *n* | **~ de conduite** ② | line of action || Vorgehen *n* | **adopter une ~ de conduite** | to adopt a line of conduct (a policy) || eine Haltung festlegen | **entrer en ~ de compte** | to come into consideration (into question); to be taken into account || in Betracht (in Frage) kommen; in Betracht gezogen werden | **ne pas entrer en ~ de compte** | to remain without consideration || außer Betracht bleiben; nicht in Betracht kommen | **faire entrer** ① **(mettre) qch. en ~ de compte** | to place (to put) sth. into account || etw. ansetzen; etw. in Ansatz bringen | **faire entrer** ② **(prendre) qch. en ~ de compte** | to take sth. into consideration (into account); to have regard to sth.; to take account of sth. || etw. in Betracht (in Erwägung) (in Rechnung) (in Berücksichtigung) ziehen; etw. berücksichtigen | **~ de l'évolution** | line of development || Entwicklungslinie *f*.

**lignée** *f* Ⓐ [descendance] | offspring; issue || Nachkommenschaft *f;* [die] Nachkommen *mpl*.

**lignée** *f* Ⓑ [ligne généalogique] | line of descent (of descendants) || Abstammungslinie *f* | **de longue ~** | of ancient descent || aus altem Geschlecht *n*.

**ligue** *f* | league; confederacy || Bund *m;* Bündnis *n;* Liga *f* | **membre de la ~** | league mèmber || Ligamitglied *n* | **~ maritime** | naval (navy) league || Flottenverein *m* | **~ offensive et défensive** | offensive and defensive alliance || Schutz- und Trutzbündnis *n* | **~ universelle** | world league || Weltliga; Weltbund.

**liguer** *v* | **se ~** | to league || sich zusammenschließen | **se ~ contre q.** | to form a league against sb. || sich gegen jdn. verbünden (vereinigen).

**liminaire** *adj* | **déclaration ~** | preliminary statement || einleitende Erklärung *f* | **remarque ~** | preface; preliminary note || Vorwort *n*.

**limitable** *adj* | to be restricted (limited) || beschränkbar; begrenzbar; einzuschränken.

**limitatif** *adj* | restrictive; limiting || einschränkend; beschränkend | **article ~; clause ~ve** | restrictive clause (condition) (provision); limiting (limitative) clause; restriction || einschränkende Bestimmung *f* (Klausel *f*) (Bedingung *f*); Einschränkung *f* | **énumération ~ve** | limitative enumeration || erschöpfende Aufzählung *f*.

**limitation** *f* | limitation; restriction ‖ Beschränkung *f;* Einschränkung *f;* Begrenzung *f* | ~ **des armements** | limitation of armaments; armament limitation ‖ Rüstungsbeschränkung | ~ **des crédits** | credit limitation ‖ Begrenzung der Kredite; Kreditbegrenzung | ~ **du droit** ( ~ **au droit) de disposer** | limitation of the right to dispose ‖ Verfügungsbeschränkung; Beschränkung der Verfügungsgewalt | ~ **d'investissement** | limitation of investment ‖ Investitionsbegrenzung | ~ **de (des) loyers** | rent restrictions ‖ Mietsbeschränkungen | ~ **des naissances** | birth control ‖ Geburtenbeschränkung; Geburtenkontrolle *f* | ~ **de responsabilité** | limitation of responsability (of liability) ‖ Haftungsbegrenzung; Haftungsbeschränkung; Beschränkung der Haftung (der Verantwortlichkeit) | **sans ~ de temps** | without any restriction on time ‖ ohne zeitliche Beschränkung; zeitlich unbegrenzt.

**limitativement** *adv* | **énumérer qch. ~** | to enumerate sth. exclusively ‖ etw. erschöpfend aufzählen.

**limite** *f* Ⓐ | limit ‖ Grenze *f;* Limit *n* | ~ **d'âge** | age limit; limit of age ‖ Altersgrenze | **arriver à (atteindre) la ~ d'âge** | to attain (to reach) the age limit ‖ die Altersgrenze erreichen | ~ **de la capacité** | limit of the capacity ‖ Grenze der Leistungsfähigkeit | **cas ~** | borderline case ‖ Grenzfall *m* | **dans les ~ s où les circonstances le permettent** | so far as circumstances permit ‖ soweit (in dem Maße, in dem) die Umstände es erlauben | **crédit dans les ~ s de . . .** | credit within the limits of . . . ‖ Kredit *m* bis zur Höhe (bis zum Betrage) von . . . | **sortir des ~ s de son droit** | to exceed one's limits (one's rights) | sein Recht (seine Befugnisse) überschreiten | ~ **d'endurance** | stress limit ‖ Belastungsgrenze | ~ **d'exonération en matière d'impôts** | tax-free limit ‖ steuerfreie Grenze | **dans la ~ du possible** | within the bounds of possibility; as far as possible ‖ innerhalb der Grenzen des Möglichen; so weit als möglich | **dans les ~ s de son pouvoir** | within the limits of one's authority (of one's power) ‖ innerhalb der Grenzen seines Machtbereichs; innerhalb seiner Machtbefugnisse | ~ **de prix; prix ~** | price limit ‖ Preislimit; Preisgrenze | **dans les ~ s du probable (des probabilités)** | within the bounds (limits) of probability ‖ innerhalb der Grenzen der Wahrscheinlichkeit (des Wahrscheinlichen) | ~ **de temps** [imposée à un orateur] | time limit [for a speaker] ‖ Redezeit *f* [für einen Redner] | ~ **s de tolérance** | tolerance limits ‖ Toleranzgrenzen | **valeur ~** | valuation limit ‖ Wertgrenze | **vitesse ~** | speed limit; maximum speed ‖ Geschwindigkeitsgrenze; zulässige Höchstgeschwindigkeit *f.*

★ **dans une certaine ~ ; dans de certaines ~ s** | within limits (certain limits) ‖ innerhalb bestimmter (gewisser) Grenzen | **à l'intérieur de ~ s déterminées** | within certain specified limits ‖ innerhalb fest bestimmter Grenzen | **les dernières ~ s** | the ultimate bounds ‖ die äußersten Grenzen | ~ **s quantitatives** | quantity (quantitative) restrictions ‖ Mengenbeschränkungen *fpl* | ~ **maxima** | maximum limit ‖ höchstzulässige Grenze; Höchstgrenze | ~ **s restreintes** | narrow limits ‖ enge Grenzen.

★ **se conformer à une ~** | to keep to (within) a limit ‖ ein Limit einhalten | **dépasser toutes les ~ s** | to go beyond (to pass) all bounds; to have (to know) no bounds ‖ sich über alle Schranken (Grenzen) hinwegsetzen; keine Grenzen kennen (haben) | **étendre la ~** | to extend the limit ‖ das Limit ausdehnen | **fixer une ~** | to fix (to set) a limit; to limit ‖ ein Limit (eine Grenze) setzen; limitieren | **fixer des ~ s à qch.** | to put (to set) bounds to sth. ‖ etw. beschränken; etw. in Schranken halten | **mettre une ~ à qch.** | to set a limit to sth. ‖ für etw. eine Grenze setzen; etw. limitieren | **observer une ~** | to keep to (within) a limit ‖ ein Limit einhalten | **passer la ~** | to exceed (to overstep) the limit ‖ das Limit (die Grenze) überschreiten.

★ **sans ~ s** | limitless ‖ unbegrenzt; unbeschränkt; schrankenlos | **il y a ~ à tout** | there is a limit to everything ‖ alles hat seine Grenzen.

**limite** *f* Ⓑ [ligne de séparation] | border; borderline; border line; boundary ‖ Grenze *f;* Grenzlinie *f;* Trennlinie | **arbre sur la ~** | border tree ‖ Grenzbaum *m* | **confusion des ~ s** | confusion about the border line ‖ Grenzverwirrung *f* | **fixation des ~ s** | fixation of the boundary (boundaries) ‖ Grenzfestsetzung *f* | **lésion de ~ s** | violation of the border ‖ Grenzverletzung *f* | **marque de ~** | boundary mark ‖ Grenzzeichen *n* | **rectification (règlement) (régularisation) des ~ s** | rectification of the frontiers; frontier rectification (revision) ‖ Grenzberichtigung *f;* Grenzregulierung *f;* Neufestsetzung *f* der Grenzen | **transgression (usurpation) de la ~** | trespassing beyond the boundary ‖ Grenzüberschreitung *f* | **usurpation de ~ s** | encroachment ‖ Grenzüberbau *m;* Überbau.

★ **passer la ~** | to cross the border ‖ die Grenze überschreiten | **tracer les ~ s** | to fix (to set) the boundaries ‖ die Grenze(n) (festsetzen) ziehen.

**limité** *adj* | limited; restricted ‖ begrenzt; beschränkt | **capacité ~ e** ① | limited capacity (competence) (status) ‖ beschränkte (Beschränkung *f* der) Geschäftsfähigkeit | **capacité ~ e** ② | limited capacity (productive capacity) (producing power) ‖ begrenzte (beschränkte) Leistungsfähigkeit *f* (Kapazität *f*) | **pour une durée ~ e** | for a limited period ‖ auf begrenzte Dauer *f* | **pour une durée strictement ~ e** | for a strictly limited period ‖ auf eine genau begrenzte Frist *f* | **dans une mesure ~ e** | to a limited extent (degree) ‖ in begrenztem Umfange *m* (Maße *n*) | **nombre ~** | limited number ‖ begrenzte (beschränkte) Anzahl *f* | **responsabilité ~ e** | limited liability (responsibility) ‖ beschränkte Haftung *f* (Haftpflicht *f*) | **à responsabilité ~ e** | with limited liability ‖ beschränkt haftbar (haftend) | **zone ~ e** | restricted area ‖ Sperrgebiet *n;* Sperrzone *f* | **territorialement ~** | locally restricted ‖ örtlich beschränkt (begrenzt).

**limiter** v Ⓐ | to limit; to restrict; to set limits || begrenzen; beschränken; limitieren | ~ **la production** | to limit production || die Erzeugung (die Produktion) einschränken (drosseln) | **se ~ à qch.** | to confine (to limit) (to restrict) os. to sth. || sich auf etw. beschränken | **se ~ à faire qch.** | to limit (to confine) os. to doing sth. || sich darauf beschränken, etw. zu tun.
**limiter** v Ⓑ [fixer des limites] | to mark the bounds || abmarken; die Grenzen abstecken.
**limites** fpl | bounds; limits; boundaries || Grenzen fpl; Begrenzung f.
**limitrophe** adj | limitrophe; bordering; adjacent; abutting || angrenzend; Nachbar ... | **district ~** | border (frontier) district || Grenzbezirk m | **Etat ~** | riparian (neighbo(u)ring) state (nation); border state || Nachbarstaat m; Anliegerstaat; Randstaat | **pays ~** | neighbo(u)r (border) country || Nachbarland n; angrenzendes Land (Gebiet n) | **être ~ de qch.** | to border on sth.; to be limitrophe (adjacent) to sth. || an etw. grenzen (angrenzen).
**linéal** adj | in direct line || in gerader Linie | **descendance ~ e** | lineal descent || Abstammung f in gerader (direkter) Linie.
**linéalement** adv | **descendant ~** | lineally descended || in gerader (direkter) Linie abstammend.
**lingot** m | ingot; bar; bullion || Barren m | **argent en ~ s** | silver in bars (in ingots); silver bullion; bar silver || Silber n in Barren; Barrensilber | **~ d'argent** | silver bar (ingot) || Silberbarren | **or en ~ s** | gold in bars (in ingots); gold bullion; bar gold || Gold n in Barren; Barrengold | **~ d'or** | gold bar (ingot) || Goldbarren | **~ au titre légal** | ingot of legal fineness || Barren von gesetzlicher Feinheit.
**linguistique** adj | **aire ~** | language area || Sprachgebiet n | **frontière ~** | language border || Sprachgrenze f.
**lion** m | **la part du ~** | the lion's share || der Löwenanteil.
**liquidateur** m Ⓐ | liquidator || Liquidator m; Abwickler m | **~ général** | general liquidator || Generalliquidator | **~ judiciaire** | liquidator who is appointed by the court || gerichtlich bestellter Liquidator.
**liquidateur** m Ⓑ [payeur] | **bureau ~** | paying (claims) office || Zahlstelle f; Auszahlungsstelle f.
**liquidatif** adj | **acte ~** | act of liquidating (of winding up) || Akt m der Abwicklung (der Liquidierung).
**liquidation** f Ⓐ | liquidation; winding up || Liquidation f; Liquidierung f | **action en ~ de l'actif social** | action for the liquidation of the assets of the company; action to wind up the company assets; winding-up petition || Klage f auf Liquidation des Gesellschaftsvermögens | **~ d'un avoir (d'un bien)** | winding up of a property (of an estate) || Vermögensauseinandersetzung f.
★ **chambre de ~** | clearing house (office) || Abrechnungsstelle f; Clearingstelle | **frais de ~** | cost of liquidation || Liquidationskosten pl | **mise en ~** | opening of the liquidation || Verfügung f der Liquidation | **jugement d'ouverture (déclaratif d'ouverture) de la ~ judiciaire** | winding up (liquidation) order || Gerichtsbeschluß m auf Anordnung der Liquidation; gerichtlicher Liquidationsbeschluß | **~ et partage** | liquidation and partition; winding up for the purpose of distribution || Liquidation zum Zwecke der Auseinandersetzung (der Teilung) | **plan de ~** | liquidation table || Auseinandersetzungsplan m; Liquidationsplan | **~ d'une société** | liquidation (winding up) of a company || Liquidation einer Gesellschaft | **société en ~** | company in liquidation || Gesellschaft in Liquidation; Liquidationsgesellschaft f | **terme fixé pour la ~** | date fixed for liquidation || Liquidationstermin m.
★ **~ forcée; ~ judiciaire** | liquidation by order of the court; compulsory liquidation (winding up) || zwangsweise (gerichtliche) Liquidation; Zwangsliquidierung f | **~ volontaire** | voluntary liquidation (winding up) || freiwillige Liquidation | **entrer en ~** | to go into liquidation || in Liquidation gehen.
**liquidation** f Ⓑ [compensation à l'échéance] | settlement; settling || Abschluß m; Abrechnung f | **comité de ~** | settlement department || Abwicklungsausschuß m | **compte de ~** | settlement account || Liquidationskonto n | **~ de fin de mois** | monthly account || Abschluß zum Monatsende; Monatsabschluß | **jour de ~ (de la ~)** | account (settling) day || Abrechnungstag m; Liquidationstag | **~ d'un marché; ~ d'une opération** | settlement of a bargain (of a transaction) || Abwicklung f eines Geschäftes (einer Transaktion) | **prix de ~** | settlement (settling) price || Regulierungspreis m | **~ de quinzaine** | fortnightly account || Vierzehntageabschluß.
★ **~ centrale** | clearing amongst brokers || Clearing n zwischen Maklern | **~ courante** | current account || laufende Rechnung f | **~ prochaine** | next account || nächste Rechnung f | **~ semestrielle** | semester ultimo || Halbjahresultimo m.
**liquidation** f Ⓒ [vente à bas prix] | sale; selling off; clearing off (out); clearance || Ausverkauf m; Liquidations(aus)verkauf | **~ pour cause d'inventaire** | stock taking sale; clearance sale || Inventurausverkauf | **~ pour cause de saison** | seasonal bargain sale || Saisonausverkauf.
**liquidation** f [paiement] Ⓓ | **~ d'arriérés** | payment (settlement) of arrears || Begleichung von Zahlungsrückständen | **~ d'une dépense** | clearing (validation) of an item of expenditure || Verrechnung (Feststellung) einer Ausgabe | **~ des dépenses** | settlement of expenses (expenditure) || Bezahlung der Ausgaben | **~ des droits de pension** | settlement of pension rights || Verrechnung (Bezahlung) der Ruhegehälter.
**liquidation** f Ⓔ [des dépens] | account of charges || Kostenliquidation f; Kostenrechnung f.
**liquide** adj | liquid || flüssig; liquid | **argent ~; capital ~; capitaux ~ s** | liquid funds (moneys);

ready (available) cash ‖ bare (flüssige) Gelder *npl* (Mittel *npl*) (Kapitalien *npl*); flüssiges Kapital *n* | **argent ~ et sec** | hard cash on hand ‖ bares Geld (Bargeld *n*) auf der Hand | **dette ~ et exigible** ① | debt due for immediate payment ‖ sofort zur Zahlung fällige Schuld *f* | **dette ~ et exigible** ② | debt due for payment without deduction ‖ fällige und ohne Abzug zahlbare Schuld *f*.

**liquidé** *m* | insolvent debtor ‖ zahlungsunfähiger Schuldner *m*.

**liquider** *v* Ⓐ | to liquidate; to wind up; to go into liquidation ‖ liquidieren; abwickeln; in Liquidation gehen | **~ une compagnie; ~ une société** | to liquidate (to wind up) a company ‖ eine Gesellschaft liquidieren (auflösen).

**liquider** *v* Ⓑ [payer] | to pay off; to clear; to settle ‖ tilgen; abzahlen; abbezahlen | **~ une dette** | to liquidate (to discharge) (to pay off) a debt ‖ eine Schuld tilgen (abbezahlen) | **se ~** | to pay off (to settle) (to clear) one's debts; to clear os. of debt ‖ seine Schulden tilgen (abbezahlen).

**liquider** *v* Ⓒ [mettre fin à] | to settle ‖ erledigen | **~ une affaire** | to settle a matter ‖ eine Sache (eine Angelegenheit) abwickeln (erledigen) | **~ un compte** | to settle (to square) an account ‖ ein Konto ausgleichen | **~ une opération** | to settle a transaction (a bargain) ‖ ein Geschäft abwickeln.

**liquidité** *f* | liquidity ‖ Geldflüssigkeit *f;* Liquidität *f* | **coefficient de ~** | liquidity ratio ‖ Liquiditätsgrad *m* | **degré de ~** | ratio of liquid assets to current liabilities ‖ Verhältnis *n* der flüssigen Mittel zu den laufenden Verbindlichkeiten | **~ monétaire excessive** | excess monetary liquidity ‖ monetäre Überliquidität.

**liquidités** *fpl* Ⓐ | liquid funds (moneys) (assets); ready (available) cash ‖ flüssige Gelder *npl* (Mittel *npl*); bare Mittel *npl;* Barmittel *npl* | **~ excédentaires** | excess liquid funds ‖ überschüssige Mittel (Liquidität) | **~ nettes** | net liquid funds ‖ Nettobetrag *m* der flüssigen Mittel.

**liquidités** *fpl* Ⓑ [réserves liquides] | liquid (cash) reserves ‖ liquide Reserven *fpl;* Barreserven; Liquiditätsreserven.

**lire** *v* | **choses à ~** | reading matter ‖ Lesestoff *m* | **façon de ~** | reading; interpretation ‖ Lesart *f;* Auslegung *f*.

**liseur** *adj* | **le public ~** | the reading public ‖ die Leserwelt.

**lisibilité** *f* | readability; readableness; legibility ‖ Lesbarkeit *f;* Leserlichkeit *f*.

**lisible** *adj* | readable; legible ‖ leserlich; lesbar | **écriture ~ ; main** | legible handwriting (hand) ‖ leserliche (gut leserliche) Schrift *f* (Handschrift).

**lisiblement** *adv* | **écrire ~** | to write legibly ‖ leserlich schreiben.

**liste** *f* | list; roll; register; schedule; record; catalogue ‖ Liste *f;* Verzeichnis *n;* Aufstellung *f;* Katalog *m* | **~ des abonnés** ① | list of subscribers; subscribers' list ‖ Bezieherliste; Bestellerliste; Abonnentenliste | **~ des abonnés** ② | telephone directory ‖ Teilnehmerverzeichnis; Telephonbuch *n* | **~ des absents** | absentees list ‖ Liste der Abwesenden; Abwesenheitsliste | **~ nominative des actionnaires** | list of names of shareholders ‖ Liste der Aktionäre; Aktienbuch *n* | **~ des agents de brevets** | register of patent attorneys ‖ Patentanwaltsliste | **~ à l'ancienneté** | seniority list ‖ Dienstalterliste | **~ d'audiences** | cause list; docket ‖ Terminsliste | **~ des candidats** | list of candidates; ticket ‖ Wahlliste; Wahlkandidatenliste | **~ des clients** | list of customers ‖ Kundenliste; Kundenverzeichnis | **clôture des ~s** | closing of the lists (of the subscription) (of the application list) ‖ Listenschluß *m;* Zeichnungsschluß; Schluß der Zeichnung (der Zeichnungsliste) | **~ des créanciers** | list of creditors ‖ Gläubigerliste | **~ de départs** | list of sailings; sailing (shipping) list ‖ Liste der Schiffsabgangsdaten; Fahrplan *m* | **~ des électeurs; ~ électorale** | list (register) of voters; voters' list; poll book; panel ‖ Wählerliste; Wahlliste | **~ des entreprises** | list of businesses ‖ Betriebeverzeichnis | **~ des fournisseurs** | list of suppliers ‖ Lieferantenliste | **~ des insolvables** | black list ‖ Liste der Zahlungsunfähigen | **~ des jureurs; ~ du jury** | panel of the jury (of jurors) ‖ Schöffenliste; Geschworenenliste | **~ des grands malades** | danger list ‖ Liste der Schwerkranken | **~ des médecins** | medical register ‖ Liste der Ärzte | **~ des passagers; ~ des voyageurs** | passenger list; list of passengers ‖ Passagierliste | **~ des mauvais payeurs** | list of bad (poor) payers (payors) ‖ Liste der schlechten (säumigen) Zahler | **~ de présence; ~ des participants** | list of those present; attendance sheet (list) ‖ Anwesenheitsliste; Liste der Anwesenden; Präsenzliste | **~ des prix** | list of prices; price list ‖ Preisliste | **~ des salaires** | pay roll (sheet); list of salaries; salaries list ‖ Gehaltsliste; Lohnliste | **scrutin de ~** | list voting; voting for a list (for members out of a list) ‖ Wahl *f* nach Listen; Listenwahl | **~ de souscripteurs** | list of subscribers ‖ Bezieherliste; Abonnentenliste | **~ de souscription** | subscription list ‖ Zeichnungsliste | **~ des traîtres** | black list ‖ Schwarze Liste.

★ **~ annuelle** | annual list (register) ‖ Jahresliste; Jahresverzeichnis | **~ civile** | civil list ‖ Zivilliste | **pointage des ~s électorales** | scrutiny of the electoral lists ‖ Nachprüfung *f* der Wahllisten | **~ négative** | «nil» return ‖ Fehlanzeige *f* | **~ noire** | black (stop) list ‖ schwarze Liste; Index *m* | **inscrire q. sur la ~ noire** | to blacklist sb. ‖ jdn. auf die schwarze Liste setzen | **~ nominative** | list of names ‖ Namensverzeichnis.

★ **dresser (faire) une ~** | to draw up (to make out) a list ‖ eine Liste (ein Verzeichnis) aufstellen | **être (se trouver) sur une ~** | to be on a list ‖ auf einer Liste stehen; sich auf einer Liste befinden | **inscrire (mettre) qch. sur une ~** | to enter sth. into a list; to put sth. on a list ‖ etw. auf eine Liste setzen; etw. in eine Liste eintragen (aufnehmen) | **pointer une**

**liste** *f, suite*
~ | to tick off a list; to make (to put) check marks on a list || eine Liste abhaken.
**lit** *m* Ⓐ [mariage] | marriage || Ehe *f* | **enfant de premier** ~ | child from (of) the first marriage || Kind *n* aus erster Ehe.
**lit** *m* Ⓑ | ~ **de justice** | seat of justice; bench || Gerichtssitz *m;* Richterbank *f.*
**litigant** *m* | party to a lawsuit; one engaged in a lawsuit || Prozeßpartei *f.*
**litigant** *adj* | contending in law; engaged in a lawsuit; litigant || vor Gericht streitend; im Prozeß; prozeßführend; prozessierend | **les parties** ~ **es** | the litigant parties; the litigants || die streitenden Parteien *fpl;* die Streitsteile *mpl;* die Prozeßparteien.
**litige** *m* | litigation; lawsuit; act (process) of litigating; suit at law || Rechtsstreit *m;* Prozeß *m;* Streitfall *m;* gerichtliche Austragung *f* eines Streites | **affaire en** ~ | matter in dispute (at issue); litigious matter || Streitsache *f;* Streitgegenstand *m;* Prozeßgegenstand | **dénonciation du** ~ | third party notice || Streitverkündung *f* | ~ **de frontière** | boundary litigation; frontier dispute || Grenzstreitigkeit *f* | **les parties au** ~ | the litigants; the parties to the dispute || die Streitsteile *mpl* | **point en** ~ | point in dispute (of issue) || Streitfrage *f;* Streitpunkt *m.*
★ ~ **commercial** | commercial dispute || Handelsstreitigkeit | ~ **territorial** | territorial dispute || Gebietsstreitigkeit.
★ **connaître des** ~ **s** | to hear (to decide) cases (disputes) || über Streitsachen entscheiden | **trancher un** ~ | to decide in a case || eine Sache gerichtlich entscheiden.
**litigieux** *adj* Ⓐ | litigious; involved in a lawsuit (in a dispute at law) || streitig; im Streit (im Prozeß) befangen; den Gegenstand eines Rechtsstreites bildend | **affaire** ~ **se** | litigious matter; matter in dispute (at issue); cause || streitige Sache *f;* Streitsache; Prozeßsache | **créance** ~ **se** | litigious claim || strittige (bestrittene) (eingeklagte) (im Streit befangene) Forderung *f* | **droit** ~ | contested (disputed) right || strittiges Recht *n;* strittiger (bestrittener) Anspruch *m* | **objet** ~ | value in litigation || Streitwert *m;* Wert des Streitgegenstandes | **point** ~ | point in dispute || Streitpunkt *m;* Streitgegenstand *m.*
**litigieux** *adj* Ⓑ [querelleur] | quarrelsome; litigious; contentious || streitsüchtig; prozeßsüchtig.
**litisconsortes** *mpl* [parties jointes] | joint parties *pl* || Streitgenossen *mpl.*
**litisdécisoire** *adj* | which decides the (a) lawsuit || streitentscheidend; prozeßentscheidend.
**litisdénonciation** *f* | third party notice || Streitverkündigung *f.*
**litispendance** *f* | pendency || Rechtshängigkeit *f* | **exception de la** ~ | plea of pendency || Einrede *f* der Rechtshängigkeit | ~ **en matière de revendication** | pendency of an action for recovery of title || Rechtshängigkeit des Eigentumsanspruchs.
**litispendant** *adj* | pending at law (in court) (before the court) || rechtshängig; bei Gericht anhängig.
**littéraire** *adj* | literary || literarisch | **agence** ~ | literary agency || Verlagsagentur *f* | **agent** ~ | literary agent || Verlagsagent *m* | **critique** ~ [f] ① | book review || Buchkritik *f;* Literaturkritik; Buchbesprechung *f* | **critique** ~ [*m*] ② | book reviewer || Buchkritiker *m;* Literaturkritiker | **journal** ~ | literary periodical || literarische Zeitschrift *f* | **contrefaçon en matière** ~ | infringement of copyright (of literary copyright); copyright infringement || Urheberrechtsverletzung *f;* Verletzung des literarischen Urheberrechts | **œuvre** ~ ; **ouvrage** ~ | literary work || Werk *n* der Literatur; literarisches Werk (Erzeugnis *n*) | **propriété** ~ | copyright; literary property (copyright) || literarisches Eigentum *n* (Urheberrecht *n*) (Schutzrecht *n*); Urheberrecht | **en matière de propriété** ~ | copyright matters || urheberrechtlich | **propriété** ~ **internationale** | international copyright || zwischenstaatliches (internationales) Urheberrecht | **société** ~ | literary society || literarische Gesellschaft *f.*
**littéral** *adj* | literal || buchstäblich; wörtlich | **preuve** ~ **e** | documentary evidence || Beweis *m* durch Urkunden; Urkundenbeweis | **remarques** ~ **es** | textual notes || Textanmerkungen *fpl* | **traduction** ~ **e** | literal translation || wörtliche (wortwörtliche) (buchstäbliche) Übersetzung *f.*
**littéralement** *adv* | literally; word by word; literatim || wörtlich; wortwörtlich; Wort für Wort | ~ **parlant** | literally speaking || wörtlich genommen | **traduire** ~ | to translate literally || wörtlich (wortwörtlich) übersetzen.
**littéralité** *f* | literality [of a translation]; literalness || Wörtlichkeit *f* [einer Übersetzung].
**livrable** *adj* | deliverable; to be delivered; available || lieferbar; zu liefern; zur Lieferung bereit | **immédiatement** ~ | ready for delivery; available immediately || sofort lieferbar; lieferbar per sofort.
**livraison** *f* Ⓐ | delivery || Lieferung *f;* Ablieferung *f* | **avis de** ~ | advice of dispatch || Versandanzeige *f* | ~ **de la cargaison** | delivery of the cargo || Ablieferung der Fracht | **carnet de** ~ | delivery book || Lieferbuch *n* | **contrat de** ~ | contract of (for) delivery; contract for supplying; delivery contract || Liefer(ungs)vertrag *m;* Lieferkontrakt *m* | ~ **de courant** ; **d'énergie** | supply of electric current (power) || Stromlieferung; Energielieferung | **défaut de** ~ ; **non-** ~ | non-delivery || Ausbleiben *n* der Lieferung; Nichtlieferung *f* | **délai de** ~ ; **époque de la** ~ | term of (time for) delivery || Lieferfrist *f;* Lieferzeit *f* | **dépassement du délai de** ~ | exceeding the term of delivery || Überschreitung *f* der Lieferfrist; Lieferfristüberschreitung; Zielüberschreitung | **observation du délai de** ~ | keeping the term of delivery || Einhaltung *f* der Lieferfrist | ~ **à domicile** | delivery at residence || Lieferung (Zustellung *f*) ins Haus | **contrat de** ~

d'énergie | power supply contract ‖ Energielieferungsvertrag *m* | ~ **par erreur** | misdelivery ‖ Falschlieferung; irrtümliche Lieferung | ~ **par exprès** | express delivery ‖ Eilzustellung *f;* Zustellung per Expreß | ~ **s de guerre** | war supplies *pl* ‖ Kriegslieferungen *fpl;* Lieferungen von Kriegsmaterial | **jour de** ~ **(de la** ~ **)** | day (date) of delivery ‖ Liefertag *m* | **lieu de** ~ | place of delivery ‖ Ablieferungsort *m;* Lieferort | ~ **des marchandises** | delivery of goods ‖ Warenlieferung | **prise de** ~ | taking (accepting) delivery; receipt ‖ Empfangnahme *f;* Entgegennahme *f;* Lieferungsannahme *f;* Lieferannahme | **prise de** ~ **de marchandises** | receiving of goods delivered; taking delivery of goods ‖ Warenannahme *f* | **prix de** ~ | price of delivery; purchase price ‖ Lieferpreis *m;* Bezugspreis | **registre de** ~ | delivery book ‖ Lieferbuch *n* | **retard à la** ~ ①; ~ **tardive** ① | delay in delivery ‖ Verspätung *f* (Verzögerung *f*) der Lieferung; Lieferverspätung; Lieferverzug *m* | **retard à la** ~ ②; ~ **tardive** ② | delayed (late) delivery ‖ verspätete Lieferung | ~ **à terme;** ~ **future** | future (forward) delivery ‖ künftige (zukünftige) Lieferung | **voiture de** ~ | delivery van ‖ Lieferwagen *m*.
★ ~ **immédiate** | immediate delivery ‖ sofortige (umgehende) Lieferung | ~ **partielle** | part delivery ‖ Teillieferung | **payable à** ~ | payable on delivery ‖ zahlbar bei Lieferung.
★ **faire** ~ **de qch.** | to make delivery of sth.; to deliver sth. ‖ etw. liefern; etw. abliefern | **payer sur** ~ | to pay on delivery ‖ bei Lieferung zahlen | **prendre** ~ **de qch.** | to take (to accept) delivery of sth.; to receive sth. ‖ etw. in Empfang nehmen; etw. annehmen (abnehmen) (entgegennehmen) | **obligation de prendre** ~ | obligation to take (to accept) delivery ‖ Abnahmeverpflichtung *f;* Verpflichtung zur Lieferungsabnahme | **refuser de prendre** ~ | to refuse to take delivery ‖ die Annahme der Lieferung (die Lieferungsannahme) verweigern | **contre** ~ | on delivery; when delivered ‖ gegen (bei) Lieferung (Ablieferung).

**livraison** *f* Ⓑ [fascicule] | instalment of a publication; issue; number; part ‖ Lieferung *f* einer Veröffentlichung; Heft *n;* Nummer *f* | **paraître (être publié) par** ~ **s** | to appear (to be issued) (to be published) in instalments ‖ in Lieferungen (lieferungsweise) erscheinen (veröffentlicht werden).

**livre** *m* | book ‖ Buch *n* | ~ **d' (des) achats** ① | purchases (bought) book (journal) (ledger) ‖ Einkaufsbuch; Einkaufsjournal *n* | ~ **d' (des) achats** ② | book of orders (of commissions) ‖ Bestellbuch; Orderbuch | ~ **d' (des) achats** ③; ~ **des factures** | book of invoices; invoice book (ledger) ‖ Rechnungsbuch; Fakturenbuch | ~ **d'actionnaires** | share register (ledger); register of shareholders ‖ Aktienbuch; Aktienregister *n* | ~ **d'adresses** ① | address booklet | Adressenheft *n;* Adressenverzeichnis *n* | ~ **d'adresses** ② | directory ‖ Adreßbuch | ~ **s d'affaires;** ~ **s de commerce;** ~ **s des marchands** | account (commercial) (accounting) books; ledgers ‖ Geschäftsbücher *npl;* kaufmännische Bücher; Handelsbücher | **apparition (parution) (publication) d'un** ~ | publication (publishing) of a book ‖ Herausgabe *f* (Veröffentlichung *f*) (Erscheinen *n*) eines Buches | ~ **de bord** ① | ship's register (manifest) ‖ Laderegister *n* | ~ **de bord** ② | ship's journal (log); logbook; log; sea journal ‖ Schiffsjournal *n;* Logbuch; Bordbuch | **les** ~ **s de bord** | the ship's papers (books) ‖ die Schiffsbücher *npl;* die Schiffspapiere *npl;* die Bordpapiere *npl* | ~ **de caisse** | cash book ‖ Kassenbuch; Kassabuch | ~ **de petite caisse** | petty cash book ‖ Kleine Kasse | ~ **de classe** | schoolbook ‖ Schulbuch; Lehrbuch | ~ **de charges** | expense ledger ‖ Ausgabenbuch | **clôture (règlement) des** ~ **s** | closing (balancing) of the books ‖ Abschluß der Bücher | ~ **de comptabilité;** ~ **de compte(s)** | account book; book of account(s); ledger ‖ Kontobuch; Kontenbuch | **compte rendu (examen critique) d'un** ~ | book review ‖ Buchbetrachtung *f;* Buchkritik *f* | ~ **des comptes courants** | account current book; current account pass book ‖ Kontokorrentbuch; Kontogegenbuch | ~ **de copie** | duplicating (copying) book ‖ Kopierbuch | ~ **de copies de lettres** | letter book ‖ Briefkopierbuch | ~ **de la dette** | register of debts ‖ Schuldbuch | ~ **de droit** | lawbook ‖ juristisches Buch; Gesetzbuch | ~ **d'écrou** | prison calendar; police register; blotter ‖ Gefangenenregister *n;* Polizeiregister; Polizeibericht *m* | ~ **d'échéances;** ~ **d'effets;** ~ **des effets à payer** | bill diary (book); bills payable book (journal); book of acceptances ‖ Wechseljournal *n;* Akzeptbuch; Wechselbuch; Wechselkreditorenbuch | ~ **des effets à recevoir** | bills receivable book (journal) ‖ Wechseldebitorenbuch | ~ **d'entrées** | stock received book ‖ Wareneingangsbuch | ~ **des entrées** | receipts book; book of receipts (of arrivals) ‖ Eingangsbuch; Einnahmenbuch; Empfangsbuch | **étalage de** ~ **s** | bookstall ‖ Bücherstand *m;* Büchergestell *n* | **grand-** ~ ① | ledger ‖ Hauptbuch | **grand-** ~ ②; **grand-** ~ **de la dette publique** | register (book) of the national (public) debt ‖ Staatsschuldbuch [VIDE: **grand-livre** *m* Ⓐ Ⓑ] | ~ **en feuilles** | loose-page book; book in sheets ‖ Buch in Loseblattform | ~ **s de fonds** | books (publishing rights) belonging to the publisher's goodwill ‖ die einem Verlag gehörigen Verlagsrechte *npl* (Urheberrechte) | ~ **d'images** | picture book ‖ Bilderbuch | **l'industrie du** ~ ① | the publishing trade ‖ das Verlagswesen | **l'industrie du** ~ ②| the book trade ‖ der Buchhandel | ~ **d' (des) inventaire(s)** | balance-sheet book ‖ Bilanzbuch | **location de** ~ **s** | lending library ‖ Mietsbücherei *f;* Mietsbibliothek *f;* Leihbücherei; Leihbibliothek | ~ **de luxe pour cadeau** | gift book ‖ Geschenkausgabe *f* (Luxusausgabe) eines Buches | ~ **de magasin** | warehouse book; stock book ‖ Lagerbuch; Bestandsbuch | ~ **à marchés** | bargain book ‖ Schlußnoten-

**livre** m, suite
buch; Schlußnotenregister n | ~ **d'ordres** | order book; book of orders (of commissions) || Auftragsbuch; Orderbuch; Bestellbuch | ~ **des paris** | betting book || Wettbuch | ~ **de paie** | pay roll || Gehaltsliste f; Lohnliste | ~ **de prix** | prize book || preisgekröntes (mit einem Preis ausgezeichnetes) Buch | ~ **de réclamations** | book of complaints; claims book || Beschwerdebuch | ~ **de signatures** | signature book || Unterschriftensammlung f | ~ **à souche** | counterfoil book || Abreißblock m | ~ **de stock** | stock book || Lagerbuch | **teneur de** ~ **s** | bookkeeper; accountant || Buchhalter m; Rechnungsführer m | **tenue des** ~ **s** ① | keeping of the books; bookkeeping; keeping accounts || Führung f der Bücher; Buchführung | **tenue des** ~ **s** ② | accounting system; system of accounting || Buchführungssystem n [VIDE: **tenue** f ⓑ] | ~ **des timbres-poste** | postage book || Portobuch | ~ **des transferts** | register of transfers; transfer book || Übertragungsregister n; Übertragungsbuch; Umschreibungsbuch | ~ **à fort tirage**; ~ **à bonne (forte) vente**; ~ **à succès** | bestseller || Buch mit hoher Auflage (mit hoher Auflagenziffer f) | ~ **de ventes** | sales book (journal); book of sales || Verkaufsbuch; Verkaufsjournal | ~ **de voyages** | travel guide book; guide book || Reiseführer; Reisehandbuch.
★ ~ **auxiliaire** | subsidiary book || Hilfsbuch | ~ **comptable** | book of account(s); ledger || Kontobuch; Kontenbuch | ~ **foncier** | land register || Grundbuch [VIDE: **foncier** adj] | ~ **fractionnaire** | subsidiary book || Hilfsbuch | à ~ **ouvert** | without preparation || ohne Vorbereitung | **traduire à** ~ **ouvert** | to translate at sight || vom Blatt übersetzen.
★ ~ **blanc**; ~ **jaune** | White Paper; yellow book || Weißbuch; Gelbbuch | ~ **bleu** | Blue Book || Blaubuch | ~ **vert** | Green Paper || Grünbuch.
★ **faire accorder les** ~ **s** | to agree (to reconcile) the books || die Bücher abstimmen | **apurer (examiner) (vérifier) les** ~ **s** | to audit (to examine) the books || die Bücher prüfen (revidieren) | **arrêter (clôturer) (régler) les** ~ **s** | to close (to balance) the books || die Bücher abschließen | **concorder avec les** ~ **s** | to be in agreement with the books || mit den Büchern übereinstimmen | **publier un** ~ | to publish a book || ein Buch veröffentlichen (verlegen) | **tenir les** ~ **s** | to keep the books (the accounts); to do the bookkeeping (the accounting) || die Bücher (die Buchhaltung) führen; buchführen | **tenir des** ~ **s** | to keep books (accounts) || Bücher führen | **comme** ~ | in book form || in Buchform; als Buch | **d'après (selon) (suivant) les** ~ **s** | according to the books || nach den Büchern; buchmäßig.
**livre-journal** m; **livre journal** m | journal; daybook || [kaufmännisches] Journal n.
**livrer** v Ⓐ | to deliver; to furnish; to supply || liefern | **marché à** ~ | contract for forward delivery || Lieferabschluß m; Liefer(ungs)vertrag m; Vertrag (Abschluß) auf zukünftige Lieferung | **vente à** ~ | sale for delivery || Terminsverkauf m; Verkauf auf zukünftige Lieferung.
**livrer** v Ⓑ [remettre] | to hand over || abliefern; übergeben; ausliefern | ~ **q. à la justice (aux mains de la justice)** | to hand sb. over to justice || jdn. der Gerechtigkeit (der Justiz) überantworten (übergeben) | **se** ~ **à la justice** | to give os. up to justice (to the police) || sich der Gerechtigkeit (der Justiz) (der Polizei) stellen | ~ **un secret** | to betray a secret || ein Geheimnis verraten.
**livrer** v Ⓒ [procéder à] | **se** ~ **à une enquête** | to hold an enquiry || Nachforschungen (Untersuchungen) anstellen.
**livresque** adj | **connaissances** ~ **s** | book knowledge (learning) || Buchweisheit f; Buchgelehrsamkeit f.
**livret** m | booklet; small book || Büchlein n; kleines Buch; Heft n | ~ **de banque** | bank (pass)book || Kontogegenbuch; Bankbuch | ~ **de caisse d'épargne** | savings bank book || Sparkassenbuch; Sparbuch | ~ **de chèques** | cheque book; book of cheques || Scheckbuch; Scheckheft | ~ **à coupons** | book of tickets || Fahrscheinheft | ~ **de déposant** | depositor's (deposit) (pass) (bank) book || Einlagebuch; Depositenbuch; Kontogegenbuch | ~ **de famille** | family record || Familienstammbuch; Familienbuch | ~ **de guide**; ~ **-horaire** | time table; railway guide || Kursbuch; Fahrplan m | ~ **d'identité** | certificate of identity || Legitimationsbuch | ~ **d'ouvrier**; ~ **de service**; ~ **de travail** | service book || Arbeitsbuch; Dienstbuch | ~ **de présence** | attendance list (register) || Anwesenheitsliste f; Kontrollbuch | ~ **de salaire** | salary book || Lohnbuch; Gehaltsbuch | ~ **de solde** | pay book || Soldbuch.
★ ~ **individuel** | [soldier's] service book || Wehrpaß m; Militärpaß | ~ **matricule** | conduct book; record || Stammrolle f; Militärstammrolle.
**livreur** m | purveyor; supplier; deliverer || Lieferant m; Lieferer m | ~ **faisant (effectuant) une tournée régulière** | regular roundsman (delivery man) || Mann der (auf der) regelmäßigen Lieferrunde.
**local** m | place; premises pl; building || Raum m; Räumlichkeit f; Platz m; Lokal n | ~ **d'habitation** | dwelling || Wohnraum; Wohnung f | ~ **commercial** | business premises pl; office(s) || Geschäftsraum; Geschäftslokal.
**local** adj | local || örtlich; lokal | **administration** ~ **e** | local administration || Ortsverwaltung f | **autorité** ~ **e** | local authority || Ortsbehörde f | **autorité administrative** ~ **e** | local administrative authority || Ortsverwaltungsbehörde f | **banque** ~ **e** | local bank || ortsansässige Bank f | **besoins locaux**; **exigences** ~ **es** | local requirements (wants) (needs) || lokaler (einheimischer) Bedarf m; Lokalbedarf | **bureau** ~ | local exchange || Ortsvermittlungsstelle f | **caractéristique** ~ **e** | local feature; localism || örtliche Eigentümlichkeit f | **commerce** ~ | local trade (business) || Platzgeschäft n; Platzverkehr m | **communication** ~ **e**; **conversation** ~ **e** | local call

|| Ortsgespräch n; Stadtgespräch | **compétence** ~ **e** | local competence (jurisdiction) || örtliche Zuständigkeit f; Gerichtsstand m | **connaissances** ~ **es** | local knowledge (information) || Ortskenntnis(se) fpl; Lokalkenntnisse | **consommation** ~ **e** | local consumption || örtlicher Verbrauch m; Lokalverbrauch | **coutume** ~ **e**; **habitude** ~ **e**; **usage** ~ | local custom (use) (usage) || Ortsgebrauch m; Platzgebrauch | **distributeur** ~ | local dealer (agent) || Platzvertreter m | **droit** ~ | local law || Ortsrecht n | **expression** ~ **e**; **terme** ~ | local term || ortsüblicher Ausdruck m | **feuille** ~ **e**; **journal** ~ | local paper (newspaper) || Lokalblatt n; Lokalzeitung f | **heure** ~ **e** | local time || Ortszeit f | **impôt** ~ ① | local tax || städtische Steuer f; Gemeindesteuer f | **impôt** ~ ② | local rate; rate || Gemeindeumlage f; Ortsumlage | **d'intérêt** ~ | of local interest || von lokalem Interesse n | **chemin de fer d'intérêt** ~ | local line (railway) || Lokalbahn f; Lokalbahnlinie f | **les intérêts locaux** | the local interests || die örtlichen Interessen npl (Belange mpl); die Lokalinteressen | **nouvelles** ~ **es** | local news || lokale Nachrichten fpl; Lokalnachrichten; Lokales n | **police** ~ **e** | local (borough) police; local police authority || Ortspolizei f; Ortspolizeibehörde f | **la presse** ~ **e** | the local press (papers) || die Lokalpresse f; die lokalen Zeitungen fpl | **règlement** ~ | local by-laws || Ortsstatut n | **section** ~ **e** | local section; local || Ortsgruppe f | **tarif** ~ | local rate || Lokaltarif m | **télégramme** ~ | local telegram || Ortstelegramm n | **trafic** ~ | local traffic || Ortsverkehr m; Lokalverkehr | **d'après (conforme à) l'usage** ~ | according to local custom || ortsüblich.

**localement** adv | locally || örtlich.

**localisation** f | localization || örtliche Begrenzung f; Lokalisierung f | ~ **d'une opération (d'une transaction)** | location (place) at which a transaction is completed || Ort der Durchführung (der Erledigung) eines Geschäfts (einer Transaktion) | ~ **d'un placement** | place where money is invested || Anlageort.

**localiser** v | to localize || örtlich begrenzen (beschränken); lokalisieren | **se** ~ | to be (to become) localized || örtlich begrenzt (lokalisiert) werden.

**localité** f | locality; place || Örtlichkeit f; Ort m; Platz m; Lokalität f | **connaissance de la** ~ | knowledge of a place || Ortskenntnis f.

**locataire** m Ⓐ [ ~ **à bail** ] | hirer; lessee; tenant || Mieter m | ~ **d'un coffre-fort** | hirer of a safe (of a safe-deposit box) || Schrankfachmieter; Tresorfachmieter | **sous-** ~ | sublessee; underlessee || Untermieter | **donner congé à un** ~ | to give a tenant notice to quit || einem Mieter kündigen.

**locataire** m Ⓑ [d'un bail à ferme] | tenant; farm tenant || Pächter m | ~ **à bail emphythéotique** | leaseholder || Erbpächter | ~ **de chasse** | shooting tenant || Jagdpächter | **sous-** ~ | subtenant; undertenant || Unterpächter | **principal** ~ | principal tenant; tenant and sublessor || Hauptpächter; Pächter und Unterverpächter.

**locateur** m Ⓐ [d'une maison] | lessor || Vermieter m.

**locateur** m Ⓑ [d'une terre] | landlord || Verpächter m.

**locatif** adj [en rapport avec la location] | in connection with renting (letting) || miet-; miets- | **appartement** ~ | rented apartment (flat) || Mietwohnung f | **construction** ~ **ve** | building of accommodation (of dwellings) for letting (for rental) || Mietwohnungsbau m | **immeuble** ~ | dwelling house for rent || Mietshaus n | **impôts** ~ **s** | rates || Umlagen fpl | **logement** ~ | rented accommodation || Mietwohnung f | **prix** ~ ① | rent; rental || Mietpreis m; Mietzins m; Mietsbetrag m; Miete f | **prix** ~ ② | farm rent (rental) || Pachtpreis m; Pachtzins m; Pachtsumme f; Pacht f | **réparations** ~ **ves** ① | tenant's (tenantable) repairs; repairs incumbent upon the tenant || dem Mieter (Pächter) obliegende Reparaturen fpl | **réparations** ~ **ves** ② | tenant's obligation to redecorate (to carry out decorative repairs) || Schönheitsreparaturen | **revenus** ~ **s** | rent(al) revenue (income); revenue from letting(s) (from rental) || Mieteinnahme(n) f (fpl); Mietertrag m | **risques** ~ **s** | tenant's risks (third party risks) || Mieterhaftung f; Haftung des Mieters (des Pächters) | **valeur** ~ **ve** | renting (letting) value || Mietswert m; Pachtwert | **valeur** ~ **ve annuelle** | annual (yearly) rental (letting value) (renting value) || Jahresmietswert m; Jahrespachtwert.

**location** f Ⓐ [action de prendre qch. à louage; ~ à bail] | leasing; taking on lease; hiring; hire; renting || Mieten n; mietsweise Übernahme f; Miete f | **contrat (convention) de** ~ **avec option d'achat** | hire purchase agreement || Abzahlungsvertrag m; Ratenzahlungsvertrag f | ~ **d'un coffre-fort** | renting of a safe-deposit box || Schrankfachmiete f; Tresorfachmiete | **échéance de** ~ | expiration of tenancy || Ablauf m des Mietsverhältnisses | **date d'échéance de** ~ | date of expiration of tenancy || Tag m des Ablaufs des Mietsverhältnisses; Mietsablauf m | **période de** ~ | duration (term) of tenancy; tenancy || Mietsdauer f; Mietszeit f | **sous-** ~ | sublease; underlease || Untermiete f; Untermietsverhältnis n | **prendre qch. en** ~ | to take sth. on lease (on hire) || etw. in Miete nehmen; etw. mieten | **en** ~ | on lease; on hire || in Miete; mietsweise; gemietet.

**location** f Ⓑ [bail à ferme] | farming (farm) lease; tenancy || Pachten n; pachtweise Übernahme f; Pachtung f; Pacht f | ~ **de (d'une) chasse** | tenancy of a hunting ground; shooting lease || Pachtung einer Jagd; Jagdpacht | **sous-** ~ | subtenancy; under-tenancy || Unterpacht; Unterpachtverhältnis n.

**location** f Ⓒ [action de donner qch. à louage] | letting; letting out; letting out on hire; leasing || Vermieten n; Vermietung f | **agence de** ~ | estate (real estate) (land) agency (office) || Liegenschaftsagentur f; Immobilienbüro n; Grundstücksmaklerbüro | **agent de** ~ | house (housing) agent || Vermietungsagent m; Wohnungsvermittler m |

**location** *f* Ⓒ *suite*
  **bureau de** ~ | letting office || Vermietungsbüro *n* | ~ **de livres** | lending library || Mietsbücherei *f*; Leihbibliothek *f* | ~ **de voitures** | car hire (rental) || Autovermietung | ~ **annale** | letting by the year || jahrweise Vermietung | **sous-** ~ | subletting; subleasing || Untervermieten *n*; Weitervermieten *n*; Untervermietung *f*.
**location** *f* Ⓓ [affermage] | farming out; renting || Verpachten *n*; Verpachtung *f* | **sous-** ~ | subletting (subleasing) of a farm || Unterverpachten; Weiterverpachten.
**location** *f* Ⓔ [prix de ~] | letting price; rent; rental || Mietszins *m*; Mietspreis *m*; Mietsbetrag *m*; Miete *f*.
**location** *f* Ⓕ [prix de ~ d'une terre ou d'une ferme] | farm rent (rental) || Pachtzins *m*; Pachtpreis *m*; Pachtbetrag *m*; Pacht *f*.
**location-attribution** *f* | owner-occupancy under a hire-purchase agreement || Mietvertrag *m* mit Vorkaufsrecht.
**location-financement** | financial leasing || Finanzierungsleasing *n*.
**location-vente** *f*; **contrat de** ~ | leasing (renting) (hiring) with an option to purchase (to buy) || Leasing-Vertrag mit Kaufoption | [VIDE: **leasing** *m*].
**locatrice** *f* | lessor || Vermieterin *f*; Verpächterin *f*.
**locaux** *mpl* | ~ **commerciaux** | business premises; offices || Geschäftsraum *m*; Geschäftslokal.
**logement** *m* Ⓐ | lodging(s) apartment; flat || Wohnung *f* | **billet de** ~ | billeting order; billet || Quartierschein; Quartierzettel | **bulletin de** ~ | housing advertiser || Wohnungsanzeiger *m* | **mises en chantier de** ~ **s** | housing starts || Baubeginn von Mietwohnungen | **construction de** ~ **s** | home construction; housing || Bau *m* von Wohnungen; Wohnungsbau | **crise du** ~ ; **pénurie de** ~ **s** | house (housing) shortage || Wohnungsnot *f* | ~ **attaché aux fonctions**; ~ **de service** | lodgings pertaining to an office || Dienstwohnung *f* | **indemnité de** ~ | allowance for rent; lodging allowance || Wohnungsgeld *n*; Wohnungszuschuß *m* | **marché du** ~ | housing market || Wohnungsmarkt *m* | **le** ~ **et la nourriture** | board and lodging || Unterkunft *f* und Verpflegung *f* | **le problème du** ~ | the housing problem || das Wohnungsproblem; die Wohnungsfrage | ~ **garni**; ~ **meublé** | furnished apartment (flat) || möblierte Wohnung | ~ **s ouvriers** | workers' (workmen's) dwellings || Arbeiterwohnungen *fpl* | **avoir la table et le** ~ | to have free board and lodging || freie Kost *f* und Wohnung (freie Wohnung und Verpflegung) (freie Station) haben.
**logement** *m* Ⓑ [mise à l'abri] | accommodation || Unterbringung.
**loger** *v* Ⓐ [habiter] | to lodge; to live; to dwell || wohnen.
**loger** *v* Ⓑ [donner un logement] | to accommodate; to house || unterbringen; beherbergen.

**loger** *v* Ⓒ | to quarter; to billet || einquartieren.
**logeur** *m* | landlord of furnished apartments (rooms) || Zimmervermieter *m*; Vermieter möblierter Wohnungen (Zimmer) | ~ **s et logés** | householders and lodgers || Wohnungsinhaber *mpl* und Mieter *mpl*.
**logeuse** *f* | landlady of furnished apartments (rooms) || Zimmervermieterin *f*; Vermieterin möblierter Wohnungen (Zimmer).
**logiciel** *m* | software || Programmausrüstung *f*; Software *f* | ~ **d'application** | application software || Anwendersoftware *f* | **portabilité du** ~ | software portability || Software-Portabilität.
**logis** *m* | dwelling; lodging; apartment || Wohnung *f*.
**loi** *f* Ⓐ | law; enactment; act; rule; statute; principle || Gesetz *n*; Regel *f*; Grundsatz *m* | **abrogation d'une** ~ | repeal of a law || Abschaffung *f* (Außerkraftsetzung *f*) eines Gesetzes | **adoption d'une** ~ | adoption of a law || Annahme *f* eines Gesetzes | **amendement à la** ~ | amending law || Nachtragsgesetz; Gesetzesnovelle *f* | ~ **d'amnistie** | amnesty law || Amnestiegesetz; Amnestie *f* | ~ **d'application** | introductory act || Einführungsgesetz | **application de la** ~ **(des** ~ **s)** | application of the law || Anwendung *f* des Gesetzes (der Gesetze); Gesetzesanwendung; Rechtsanwendung | **gêner l'application d'une** ~ | to interfere with the operation of a law || die Anwendung *f* (Durchführung *f*) eines Gesetzes hindern | **tomber sous l'application de la** ~ | to come within the provisions of the law; to come under the law || unter das Gesetz (unter die Bestimmungen des Gesetzes) fallen | **article de la** ~ | section of the law || Gesetzesbestimmung *f*; Gesetzesartikel *m*; Gesetzesparagraph *m* | ~ **sur l'assistance publique** | poor law || Armenrecht *n*; Armenfürsorgerecht | ~ **sur les banques** | banking law || Bankgesetz; Bankrecht *n* | **bénéfice de la** ~ | benefit of the law || Rechtswohltat *f* | ~ **sur les brevets d'invention** | patent act || Patentgesetz | ~ **de (du) budget)** | budgetary (budget) law || Haushaltsgesetz; Etatgesetz | **bulletin des** ~ **s** | law gazette || Gesetzblatt *n* | ~ **de circonstance**; ~ **d'exception** | emergency law || Ausnahmegesetz | **code des** ~ **s** | statute book; law book; code of law; code || Gesetzbuch *n* | **concours de** ~ **s** | competing laws || Gesetzeskonkurrenz *f* | **conflit de** ~ **s** | conflict of laws; conflicting laws (statutes) || Gesetzeskonflikt *m*; Statutenkollision *f* | ~ **sur la constatation de l'état civil (de l'état des personnes)** | law on registration of births, deaths and marriages || Personenstandsgesetz | **tomber sous le coup de la** ~ | to come under the law (under the provisions of the law) || unter das Gesetz (unter die Bestimmungen des Gesetzes) fallen | **décret-** ~ | statutory order (decree); decree law; Order in Council || im Verordnungsweg erlassenes Gesetz; Verordnung *f* mit Gesetzeskraft; Gesetzesverordnung | **légiférer par des décret-** ~ **s** | to govern by decree || Gesetze im Verordnungsweg erlassen | **faire échec à la** ~ | to set the law at naught || das Gesetz für

Nichts achten | **par l'effet de la ~** | by operation of law || durch Gesetz; durch Gesetzeskraft | **~ d'exécution** | law of application || Ausführungsgesetz | **exécution de la ~** | enforcement of the law || Durchführung *f* des Gesetzes | **exécution des ~ s** | law enforcement || Durchsetzung *f* (Erzwingung *f* der Einhaltung) der Gesetze | **en exécution de la ~** | in execution of the law || in Ausführung des Gesetzes | **~ sur la faillite; ~ sur les faillites** | bankruptcy Act || Konkursordnung *f* | **~ s (législation) sur les faillites** | law of bankruptcy; bankruptcy law; legislation (regulations) on bankruptcy || Konkursrecht *n;* [die] konkursrechtlichen Bestimmungen | **fiction de la ~** | fiction of law; legal fiction || Gesetzesfiktion *f;* Rechtsfiktion | **~ de (des) finances** | finance (financial) Act (law); money bill (Act) || Finanzgesetz | **n'avoir ni foi ni ~** | to be lawless; to live in lawlessness || gesetzlos (in Gesetzlosigkeit) dahinleben | **les formes (les formalités) requises (exigées) par la ~** | the forms (formalities) required by law || die gesetzlichen (die gesetzlich vorgeschriebenen) Formen *fpl* | **force de ~** | force of law; statutory effect || Gesetzeskraft *f;* gesetzliche Kraft | **avoir force de ~** | to have legal force (force of law); to be law || Gesetzeskraft haben; Gesetz sein; gelten | **passer en force de ~** | to obtain force of law; to become (to pass into) law || Gesetzeskraft erlangen; Gesetz werden | **~ du plus fort** | fist law || Faustrecht *n;* Recht des Stärkeren | **~ s de la guerre** | laws of war || Kriegsrecht *n.*
★ **homme de ~** | lawyer || Jurist *m;* Rechtskundiger *m* | **homme de ~ de bas étage** | lawmonger; hedge (shyster) (tricky) lawyer; shyster || Rechtsverdreher *m;* Winkeladvokat *m;* unsauberer Anwalt *m* | **consulter un homme de ~** | to take legal advice || sich juristischen Rat holen | **infracteur de la ~** | breaker (infringer) (transgressor) of the law; law breaker || Verletzer *m* des Gesetzes; Gesetzesverletzer; Gesetzesbrecher *m* | **infraction à la ~** | infringement (violation) of the law || Gesetzesverletzung *f* | **interprétation de la ~** | interpretation of the law || Gesetzesauslegung *f;* Gesetzesinterpretation *f;* Rechtsauslegung | **~ d'introduction** | introductory Act || Einführungsgesetz | **la ~ sur les lettres de change** | the bill regulations || die Wechselbestimmungen *fpl;* das Wechselrecht | **~ de Lynch** | Lynch law || Lynchjustiz *f* | **~ sur la marine marchande** | merchant shipping Act; maritime law || Seehandelsrecht *n;* Seefrachtrecht; Seerecht | **~ sur la nationalité** | nationality law || Staatsangehörigkeitsgesetz; Staatsangehörigkeitsrecht *n* | **~ des nations** | law of nations; international law || Völkerrecht *n;* internationales Recht | **~ de la nature; ~ naturelle** | natural law || Naturgesetz; Naturrecht *n* | **~ de (sur la) neutralité** | neutrality Act || Neutralitätsgesetz | **au nom de la ~** | in the name of the law || im Namen des Gesetzes | **~ sur l'organisation judiciaire** | judiciary (judicature) Act || Gerichtsverfassungsgesetz | **~**

**du pavillon** | law of the ship's flag || Flaggenrecht *n* | **~ de police** | police regulation || Polizeigesetz; Polizeiverordnung *f* | **les prescriptions de la ~** | the provisions of the law; the legal provisions || die Bestimmungen *fpl* des Gesetzes; die Gesetzesbestimmungen | **présomption de la ~** | presumption of law; statutory presumption || Gesetzesvermutung *f;* Rechtsvermutung | **~ sur la presse** | press law || Pressegesetz | **projet (proposition) de ~** | bill || Gesetzesentwurf *m;* Gesetzesvorlage *f* | **projet de ~ gouvernementale** | government bill || Regierungsvorlage *f;* Gesetzesvorlage der Regierung | **adopter un projet de ~** | to pass a bill || einen Gesetzesentwurf verabschieden | **présenter un projet de ~** | to introduce (to table) a bill || ein Gesetz (einen Gesetzesentwurf) einbringen | **~ sur la protection des marques de fabrique (de commerce)** | merchandise marks Act || Warenzeichengesetz; Handelsmarkengesetz | **recueil des ~ s** | compendium of laws || Gesetzessammlung *f;* Kompendium *n* | **respect de la ~** | respect for the law || Achtung *f* vor dem Gesetz | **avoir le respect des ~ s** | to have respect for the law || das Gesetz achten (respektieren) | **rigueur de la ~** | rigour of the law || Strenge *f* des Gesetzes; Gesetzesstrenge | **~ sur les sociétés** | companies Act; company law || Gesetz über die Gesellschaften; Gesellschaftsrecht | **~ du talion** | law of talion (of retaliation); talion law || Vergeltungsrecht *n;* Wiedervergeltungsrecht | **teneur de la ~** | texte (wording) of the law || Wortlaut *m* des Gesetzes; Gesetzestext *m* | **~ sur le timbre** | stamp act || Stempelgesetz | **traité- ~** | law which has been enacted upon signing a treaty || auf Grund eines Staatsvertrages erlassenes Gesetz; zum Gesetz erhobener Staatsvertrag *m* | **vigueur de la ~** | force of law; statutory effect || Gesetzeskraft *f;* gesetzliche Kraft | **la ~ en vigueur** | the law in force || das geltende Gesetz (Recht) | **mise en vigueur des ~s** | law enforcement || Durchsetzung *f* (Erzwingung *f* der Einhaltung) der Gesetze | **entrer en vigueur de ~** | to pass into law; to become law (legal) || Gesetzeskraft *f* erlangen; Gesetz werden | **violateur (transgresseur) de la ~** | law breaker; breaker (infringer) (transgressor) of the law || Verletzer *m* des Gesetzes; Gesetzesbrecher *m;* Gesetzesübertreter *m* | **violation de la ~** | violation (infringement) (breach) of the law || Gesetzesverletzung *f;* Gesetzesübertretung *f.*
★ **~ abolitive** | act of abolition (of repeal) || Gesetz zur Abschaffung; Aufhebungsgesetz | **~ abrogative** | abrogative law || aufhebendes Gesetz | **~ agraire** | agrarian law || Agrargesetz | **~ cadre** | framework (outline) law || Rahmengesetz *n* | **~ civile** | civil law || bürgerliches Recht *n;* Zivilrecht | **~ constitutionnelle; ~ constitutive** | constitutional law || Verfassungsgesetz; Staatsverfassungsgesetz | **~ coutumière** | customary law || Gewohnheitsrecht *n* | **~ criminelle** | penal (criminal) law || Strafrecht *n;* Strafgesetz | **~ écrite** | written (statute) law || geschriebenes Recht *n;* Gesetzesrecht |

**loi** *f* Ⓐ *suite*
~ **électorale** | electoral law || Wahlrecht *n;* Wahlgesetz | ~ **exceptionnelle** | emergency law (decree) || Ausnahmegesetz | ~ **fédérale** | federal law || Bundesgesetz | ~ **fiscale** | fiscal law; tax law || Steuerrecht *n;* Steuergesetz | **les ~ s fiscales** | the revenue laws *pl;* the tax legislation || die Steuergesetze; die Steuergesetzgebung *f* | ~ **fondamentale**; ~ **organique** | constitution || Grundgesetz; Staatsgrundgesetz; Verfassung *f* | ~ **inabrogeable** | unrepealable law; law which cannot be repealed || Gesetz, welches nicht aufgehoben (außer Kraft gesetzt) werden kann | ~ **internationale** | international law; law of nations || internationales Recht *n;* Völkerrecht | ~ **introductive** | introductory Act || Einführungsgesetz | ~ **martiale** | martial law || Standrecht *n;* Kriegsrecht *n* | **proclamer la ~ martiale** | to proclaim martial law | das Standrecht (den Belagerungszustand) verhängen | ~ **militaire** | military Act || Wehrgesetz; Militärgesetz | ~ **monétaire** | currency (monetary) law || Münzgesetz.
★ ~ **pénale** | penal (criminal) law || Strafrecht *n;* Strafgesetz | **la ~ pénale moins douce** | the law which provides the heavier punishment || das härtere Strafgesetz | **la ~ pénale plus douce** | the law which provides the milder punishment || das mildere Strafgesetz | **tomber sous le coup de la ~ pénale** | to fall (to come) under the penal sections of the law; to be punishable under the law || unter das Strafgesetz (unter die Strafbestimmungen) fallen; mit Strafe bedroht sein.
★ ~ **proposée** | bill || Gesetzentwurf *m;* Gesetzesvorlage *f* | **respectueux de la ~ (des ~ s)** | law-respecting || die Gesetze achtend | **la ~ souveraine** | the supreme law || das oberste Gesetz.
★ **abroger une ~** | to repeal a law || ein Gesetz aufheben (außer Kraft setzen) | **appliquer la ~** | to carry out the law || das Gesetz anwenden (durchführen) | **s'assujettir aux ~ s; se conformer (se soumettre) à la ~; obéir (observer) la ~** | to submit to (to abide by) the law; to obey (to keep) (to comply with) the law || sich dem Gesetz unterwerfen; das Gesetz befolgen (einhalten) (halten) | **contrevenir à une ~** | to infringe a law || gegen ein Gesetz verstoßen | **la ~ le défend; il est défendu par la ~** | the law forbids it; it is forbidden by law || das Gesetz verbietet es; es ist gesetzlich verboten | **digérer des ~ s** | to tabulate laws || Auszüge *mpl* aus Gesetzen machen | **éluder (tourner) (tromper) la ~** | to elude (to evade) (to get round) to dodge) the law || das Gesetz umgehen | **enfreindre la ~** | to transgress (to break) the law || das Gesetz verletzen (brechen) (übertreten) | **faire ~** | to be law; to have force of law || Gesetzeskraft haben; Gesetz sein; gelten | **faire les (des) ~ s** | to make laws; to legislate || Gesetze geben (machen) (erlassen) | **faire la ~ à q.** | to lay down the law to sb. || jdm. etw. vorschreiben | **invoquer l'aide de la ~** | to appeal to the law; to seek legal redress; to go to law || das Gericht anrufen; den Rechtsweg beschreiten |

**faire obéir la ~** | to enforce the law (obedience to the law) || dem Gesetz Achtung (Geltung) (Respekt) verschaffen; die Einhaltung des Gesetzes erzwingen | **passer en ~** | to pass into law; to become law || Gesetzeskraft erlangen; Gesetz werden | **être prévu par la ~** | to be statutory (prescribed by law) || gesetzlich vorgeschrieben sein | **promulguer une ~** | to promulgate (to pass) a law || ein Gesetz erlassen (verkündigen) | **protégé par la ~** | protected by law; legally protected || gesetzlich geschützt | **être régi par la ~** ; **être soumis à la ~** | to be governed by (to be amenable to) the law || dem Gesetz unterstehen (unterliegen) (unterworfen sein) | **voter une ~** | to pass a bill || ein Gesetz (einen Gesetzesentwurf) annehmen (verabschieden).
★ **contraire à la ~ (aux ~ s)** | contrary to (against) the law; unlawful || gesetzwidrig; ungesetzlich | **en dehors de la ~** | outside the law || außerhalb des Gesetzes | **hors la ~** | outlawed || geächtet; in Acht und Bann | **mise hors la ~** | outlawry || Achterklärung *f;* Ächtung *f* | **mettre q. hors la ~** | to outlaw sb. || jdn. ächten (für vogelfrei erklären) | **par la ~** | by law; by operation of law || kraft Gesetzes; durch Gesetz | **sans ~** | lawless; without law and order || gesetzlos; ohne gesetzliche Ordnung.

**loi** *f* Ⓑ [principe] | principle; law || Grundsatz *m;* Gesetz *n* | ~ **des moyennes** | law of averages || Gesetz des Durchschnitts | ~ **de l'offre et de la demande** | law of supply and demand || Gesetz (Grundsatz) von Angebot und Nachfrage.

**long** *adj* | **à ~ délai; à ~ terme** | long-term; long-termed; long-dated; at long date || langfristig; auf lange Sicht; auf langes Ziel | **bail à ~ terme** | long lease || langfristiger Mietsvertrag *m* | **capitaux consolidés à ~ terme** | long-term funded capital || langfristig angelegte Kapitalien *npl* (Gelder *npl*) | **contrat à ~ terme** | long-term contract || langfristiger Vertrag *m* | **contrat de livraison à ~ terme** | long-term supply contract (supply arrangement) || langfristiger Liefervertrag *m;* langfristiges Lieferabkommen *n* | **crédit à ~ terme** | long-term credit || langfristiger Kredit *m* | **dette à ~ terme** | long-term debt || langfristige Schuld *f* | **placement à ~ terme** | long-term investment || langfristige Anlage *f* (Kapitalanlage).

**long-courrier** *m* | ocean-going ship (vessel) || Hochseeschiff *n*.

**longévité** *f* | longevity; long life || Langlebigkeit *f;* langes Leben *n*.

**longue** *adj* | **bail à ~ échéance (à ~ s années)** | long lease || langfristiger Mietsvertrag *m* | **à ~ date; à ~ échéance** | long-dated; at long date; long-term; long-termed || langfristig; auf lange Sicht; auf langes Ziel | **relations de ~ s années** | relations (connections) of long standing || langjährige Beziehungen *fpl*.

**longuement** *adv* | **plaider ~ une cause** | to argue a case at great length || eine Sache ausführlich vor-

tragen; zu einer Sache ausführliche Darlegungen machen | **s'étendre ~ sur un sujet** | to dwell on (upon) a subject ‖ sich über einen Gegenstand verbreitern.

**longueur** *f* | **les ~ s de la justice** | the law's delays *pl* ‖ das Langwierige des Gerichtsverfahrens | **mesure de ~** | linear measure ‖ Längenmaß *n* | **les ~ s de la procédure** | the protractions of the proceedings ‖ das Schleppende des Verfahrens | **tirer (traîner) en ~** | to drag on; to be protracted ‖ sich in die Länge ziehen; sich hinausziehen.

**lot** *m* Ⓐ [portion] | portion; share ‖ Teil *m;* Anteil *m*.

**lot** *m* Ⓑ [quantité] | lot ‖ Posten *m;* Partie *f* | **~ de marchandises** | lot of goods ‖ Warenposten; Warenpartie | **numéro de ~** | lot number ‖ Partienummer *f*.

**lot** *m* Ⓒ [**~ de terrain**] | plot of land ‖ Grundstücksparzelle *f*.

**lot** *m* Ⓓ [billet gagnant] | prize in a lottery; lottery prize ‖ Gewinst *m;* Lotteriegewinn *m;* Treffer *m* | **~ de consolation** | consolation prize ‖ Trostpreis *m* | **bon (titre) à ~ ; emprunt (obligation) (valeur) à ~ s** | prize (premium) bond; lottery bond ‖ Auslosungspfandbrief *m;* Auslosungsschein *m;* Anleihelos *n;* Prämienlos *n* | **impôt sur les ~ s** | lottery tax ‖ Lotteriesteuer *f* | **tirage à (des) ~ s** | drawing of lots; prize (lottery) drawing ‖ Losziehung *f;* Ziehung der Lose; Verlosung *f;* Auslosung *f;* Lotterieziehung *f*.
★ **le gros ~** | the great (highest) prize ‖ das große Los; der Hauptgewinn | **gagner le gros ~** | to win the first prize ‖ das große Los ziehen (gewinnen); den Haupttreffer machen.

**lotir** *v* Ⓐ [répartir; portionner] | to allot; to portion; to share ‖ zuteilen; verteilen; austeilen.

**lotir** *v* Ⓑ [séparer qch. en parties] | to divide [goods] into lots ‖ [Waren] in Posten (in Partien) aufteilen.

**lotir** *v* Ⓒ [partager par lots] | to parcel out ‖ parzellieren | **~ un terrain** | to divide (to split up) a piece of land into lots (plots) ‖ ein Stück Land (ein Gelände) in Parzellen aufteilen (erschließen).

**lotissement** *m* Ⓐ [répartition] | allotting; allotment; apportionment ‖ Zuteilung *f;* Aufteilung *f*.

**lotissement** *m* Ⓑ | dividing [of goods] into lots ‖ Aufteilung *f* [von Waren] in Posten (in Partien).

**lotissement** *m* Ⓒ [morcellement] | allotting (allotment) of plots; parcelling; plot plan; subdivision [USA] ‖ Aufteilung *f* in Parzellen; Parzellierung *f*.

**lotissement** *m* Ⓓ [**~ du terrain**] | development ‖ Aufteilung *f;* ~ **du terrain** | site development [GB]; real estate subdivision [USA] ‖ Grundstückserschließung *f*.

**lotissement** *m* Ⓔ [lot de terrain] | lot; plot of land; parcel ‖ Parzelle *f;* Grundstücksparzelle *f;* Parzellengrundstück *n* | **agence de ~** | estate (real estate) (land) agency (office) ‖ Liegenschaftsagentur *f;* Immobilienbüro *n;* Grundstücksmaklerbüro.

**louable** *adj* | worthy of praise; laudable; praiseworthy ‖ lobenswert; löblich.

**louage** *m* Ⓐ [**~ de choses**] | hire (hiring) of things [movable or immovable] ‖ Sachmiete *f;* Miete von [beweglichen oder unbeweglichen] Sachen | **contrat de ~** | lease; lease contract (agreement); lease for rent ‖ Mietsvertrag *m;* Miete | **~ d'un navire** | charter (chartering) of a vessel ‖ Charterung *f* eines Schiffes | **sous-~** | sublease ‖ Untermiete | **prendre qch. à ~** | to take sth. on lease (on hire); to hire (to rent) sth. ‖ etw. mietsweise übernehmen; etw. mieten | **à ~** | on hire; on lease; rented ‖ in Miete; mietsweise; gemietet.

**louage** *m* Ⓑ [location] | letting; letting out; renting | Vermieten *n;* Vermietung *f* | **sous-~** | subletting | Untervermieten; Weitervermieten; Untervermietung | **donner qch. à ~** | to let sth. on lease; to let sth. out on hire ‖ etw. vermieten.

**louage** *m* Ⓒ [**~ d'ouvrage;** **~ de service;** **~ de travail**] | hire (hiring) (engaging) of services ‖ Dienstmiete *f;* **contrat de ~** | contract of service (of employment); service (employment) contract ‖ Dienstvertrag *m;* Arbeitsvertrag *m* | **se donner à ~** | to engage os. ‖ sich verdingen; seine Dienste (seine Arbeitskraft) verdingen.

**louer** *v* Ⓐ [prendre à louage] | to take on lease (on hire); to hire; to rent ‖ mieten; pachten; mietsweise (pachtweise) übernehmen | **~ une place** | to reserve a seat ‖ einen Platz belegen | **sous-~** | sublease; to take on sublease ‖ untermieten; in Untermiete (Unterpacht) nehmen | **à ~** | to rent; to hire; hireable; rentable ‖ zu mieten; zu pachten; mietbar.

**louer** *v* Ⓑ [donner à louage; **~ à bail**] | to let; to lease; to let out; to lease out; to let on lease ‖ vermieten; mietsweise (pachtweise) überlassen | **~ une ferme à bail** | to lease out a farm ‖ einen Bauernhof (Gutshof) verpachten | **sous-~** | to sublet; to sublease; to underlease ‖ untervermieten; unterverpachten | **à ~** | to let; to be let; for hire ‖ zu vermieten; zu verpachten.

**louer** *v* Ⓒ | **~ q.** | to hire (to engage) sb. ‖ jdn. dingen (engagieren) (in Dienst nehmen) | **se ~** | to hire os. out ‖ sich verdingen.

**loueur** *f* | landlord; lessor ‖ Vermieter *m* | **~ en garni** | landlord of furnished apartments (rooms) ‖ Vermieter möblierter Wohnungen (Zimmer) | **sous-~** | sublessor ‖ Untervermieter.

**loueuse** *f* | landlady ‖ Vermieterin *f*.

**lourd** *m* **port en ~** | deadweight (tonnage) ‖ Ladevermögen *n;* Tragfähigkeit *f*.

**lourd** *adj* | **~ e amende** | heavy fine ‖ hohe Geldstrafe *f* (Buße *f*) | **faute ~ e** | gross negligence ‖ grobe Fahrlässigkeit *f* | **incident ~ de conséquences** | incident big with consequences ‖ folgenschwerer Zwischenfall *m* | **industrie ~ e** | heavy industry (industries) ‖ Schwerindustrie *f* | **marché ~** | heavy market ‖ lustlose Börse *f* | **~ e perte** | heavy loss ‖ schwerer Verlust *m* | **~ e responsabilité** | heavy (onerous) responsibility ‖ schwere (drückende) Verantwortung *f*.

**loyal** *adj* Ⓐ [fidèle] | loyal; faithful ‖ treu | **compte rendu ~ et exact** | true and faithful (faithful and accurate) report ‖ genauer und sachlicher Be-

**loyal** *adj* Ⓐ suite
richt *m* | **bon et ~ inventaire** | true and accurate inventory || genaues und vollständiges Inventar *n* | **qualité ~ e et marchande** | fair average quality || gute Durchschnittsqualität *f*.
**loyal** *adj* Ⓑ [honnête] | honest; fair || redlich; ehrlich | **concurrence libre et ~ e** | free and fair competition || freier und ehrlicher Wettbewerb *m* | **jeu ~** | fair play || ehrliches Spiel *n*.
**loyalement** *adv* Ⓐ | in a fair manner || in anständiger Weise | **agir ~** | to act honorably || anständig handeln.
**loyalement** *adv* Ⓑ [honnêtement] | honestly || in ehrlicher Weise.
**loyauté** *f* Ⓐ | loyalty; fidelity || Treue *f*; Pflichttreue.
**loyauté** *f* Ⓑ [honnêteté] | honesty; fairness || Anständigkeit *f*; Loyalität *f* | **~ dans la concurrence** | fair competition || redlicher Wettbewerb *m* | **manque de ~** | dishonesty; unfairness || Unehrlichkeit *f* | **au mépris de toute ~** | grossly unfair || höchst unanständig.
**loyer** *m* Ⓐ [prix du louage] | rent; rental || Miet(s)zins *m*; Miete *f* | **~ d'avance** | rent in advance (payable in advance) || vorauszahlbare (im voraus zahlbare) Miete | **bail à ~** | lease; lease for rent; ordinary lease || Mietsvertrag *m*; Mietsverhältnis *n*; Miete | **~ de bureau** | office rent || Büromiete | **compte de ~ s** | rent account || Mietsrechnung *f*; Mietskonto *n* | **contrôle des ~ s** | rent control || Mietszinskontrolle *n* | **~ s soumis au contrôle** | controlled rents *pl* || Mieten *fpl* unter Preiskontrolle | **créance du ~** | claim for rent || Mietsforderung *f*; Mietzinsforderung | **état (montant) (revenu provenant) des ~ s** | rent roll || Mietseinnahmen *fpl*; Mietsaufkommen *n*; Mietsertrag *m* | **impôt sur les ~ s** | tax on rents || Mietssteuer *f*; Hauszinssteuer | **limitation (restrictions) de ~ s** | rent restrictions || Mietsbeschränkungen *fpl*; Mieterschutz *m* | **majoration (relèvement) de(s) ~ (~ s)** | increase of rent(s) || Erhöhung *f* (Steigerung *f*) der Miete(n); Mietssteigerung; Mietszinserhöhung | **quittance à ~** | receipt for rent || Miets(zins)quittung *f* | **recette de ~ s** | rent collection || Einhebung *f* der (von) Mieten | **receveur des ~ s** | rent collector || Mietseinnehmer *m* | **réduction de ~** | reduction of rent(s) || Herabsetzung *f* (Senkung *f*) der Miete(n); Mietsherabsetzung; Mietssenkung | **surveillance des ~ s** | rent supervision || Überwachung *f* der Mietspreise | **~ du travail** | hiring (hire) of services; service (employment) contract || Dienstmiete.
★ **~ annuel** | annual (yearly) (year's) rent || Jahresmiete | **~ arriéré** ①; **~ en arrière**; **~ (~ s) en retard** | rent in arrear; arrears of rent; back rent || rückständige Miete; Mietsrückstand *m*; Mietsrückstände *mpl* | **~ arriéré** ② | accrued rents *pl* || aufgelaufener Mietzins *m*; aufgelaufene Mieten *fpl* | **~ élevé; fort ~ ; gros ~** | heavy (high) rent || hohe Miete | **exempt de ~ ; sans payer ~** | rent-free; rent free; free of rent || mietefrei; mietzinsfrei | **faible ~** | low rent || niedrige (geringe) Miete.
★ **donner qch. à ~** | to let sth. on lease; to let sth. || etw. vermieten | **prendre qch. à ~** | to take sth. on lease; to hire (to rent) sth. || etw. mieten; in Miete nehmen | **immeuble à ~ normal; ILN** | dwelling (accommodation) with normal rent || Wohnung zu Normalmiete | **habitation à ~ modéré; HLM** | dwelling (accommodation) with moderate rent; council house (flat) || Wohnung zu ermäßigter Miete; Sozialwohnung.
**loyer** *m* Ⓑ [taux d'intérêt] | interest || Zins *m* | **~ de l'argent** | interest on money; cost of money || Geldzins *m* | **les ~ s de l'argent** | the interest rates || die Geld(zins)sätze *mpl* | **~ des capitaux** | interest on capital || Kapitalzins(en) *mpl* | **renchérissement du ~ de l'argent** | rise in the cost of money (in interest rates) || Zinsverteuerung *f*.
**loyer** *m* Ⓒ [salaire] | wages *pl*; servants' wages || Dienstlohn *m* | **~ des gens de mer** | seamen's wages || Heuer *f*.
**lu** *part* | **~ et adopté** | read and confirmed || gelesen und angenommen | **~ et approuvé** | read and approved || gelesen und genehmigt | **~ , approuvé et signé** | read, approved and signed || vorgelesen, genehmigt und unterschrieben.
**lucratif** *adj* | profitable; lucrative; paying || vorteilhaft; lukrativ | **activité ~ ve** | profitable (productive) activity || gewinnbringende (ersprießliche) Tätigkeit *f* | **affaire ~ ve** | profitable business; paying proposition || gewinnbringendes (vorteilhaftes) (gutgehendes) (lohnendes) Geschäft *n* | **dans un but ~** | for gain; for profit || auf Erwerb gerichtet; zu Erwerbszwecken | **sans but ~** ① | without intention of gain || ohne gewinnsüchtige Absicht | **sans but ~** ② | not for gain (profit) || nicht auf Erwerb (auf Gewinn) gerichtet | **sans poursuivre de but ~** | on a nonprofit (non-profitmaking) basis || ohne Verfolgung eines Erwerbszweckes | **contrat à titre ~** | contract for gain || auf Gewinn gerichteter Vertrag *m*; lukrativer Vertrag | **emploi ~** | profitable (gainful) employment || lohnende (einträgliche) Beschäftigung *f* | **à titre ~** | against profit || gegen (auf) Gewinn.
**lucre** *m* | lucre; gain; profit; benefit || Gewinn *m*; Vorteil *m* | **par amour du ~** ; **dans un but de ~** ; **dans l'intention de ~** | for gain; for profit; with intent to profit || aus Gewinnsucht; in gewinnsüchtiger Absicht.

# M

**machination** *f* | machination; plot; secret plot; scheming ‖ Machenschaft *f;* Anschlag *m;* geheimer Anschlag.

**machinateur** *m* | machinator; plotter ‖ Quertreiber *m;* Verschwörer *m* | ~ **d'intrigues** | schemer ‖ Intrigant *m.*

**machine** *f* | **fait à la** ~ | machine-made ‖ maschinell hergestellt | ~ **à copier** | copying machine ‖ Kopiermaschine | ~ **à écrire** | typewriting machine; typewriter ‖ Schreibmaschine | **écrire à la** ~ | to typewrite; to type ‖ maschinenschreiben; mit der Maschine schreiben.

**machiner** *v* | ~ **qch.** | to supply sth. (to fit sth. up) with machinery ‖ etw. mit Maschinen ausstatten.

**machinerie** *f* | plant; machinery ‖ Betriebseinrichtung *f;* Betriebsanlage *f;* Maschinerie *f.*

**macro-économie** *f* | macro-economics *pl* ‖ Makroökonomie *f.*

**macro-économique** *adj* | macro-economic ‖ gesamtwirtschaftlich; volkswirtschaftlich | **politique** ~ | macroeconomic policy ‖ gesamtwirtschaftliche Politik | **les agrégats** ~ **s** | the macro-economic aggregates ‖ die volkswirtschaftlichen Aggregate.

**maculature** *f* | waste sheets; waste ‖ Makulatur *f.*

**macule** *f* | stain; blemish; spot ‖ Makel *m;* Flecken *m* | **sans** ~ | immaculate; without blemish; spotless ‖ fleckenlos; tadellos; fehlerlos.

**magasin** *m* Ⓐ | store; warehouse; storehouse; depository ‖ Lager *n;* Lagerhaus *n;* Niederlage *f;* Depot *n* | **commerce de** ~ | storage (storing) (warehousing) business ‖ Lagergeschäft *n* | **commis (garçon) (garde) de** ~ | storekeeper; warehouseman; warehousekeeper ‖ Lagerverwalter *m;* Lageraufseher *m;* Magazinverwalter *m;* Lagerist *m* | **compte de** ~ | store (warehouse) (inventory) account ‖ Lagerkonto *n;* Lagerrechnung *f* | **livre de** ~ | stock (warehouse) (store) book ‖ Lagerbuch *n;* Bestandbuch | **marchand en** ~ | wholesale trader; wholesaler ‖ Großhändler *m.*

★ ~ **ambulant** | travelling (flying) (itinerant) store ‖ Wanderlager | ~ **s généraux** | bonded warehouse (store) ‖ Zollfreilager.

**magasin** *m* Ⓑ [dépôt de marchandises] | stock; store ‖ Lager *n;* Warenlager | **fonds de** ~ | old stock ‖ alte Lagerbestände *mpl* | **existences (marchandises) en** ~ | stock in hand; stock-in-trade ‖ Lagerbestand *m;* Lagervorrat *m;* Warenbestand | ~ **bien assorti** | well assorted stock ‖ reich assortiertes Lager | **prendre qch. en** ~ | to store (to warehouse) sth. ‖ etw. auf Lager nehmen | **tenir qch. en** ~ | to keep sth. in store; to carry sth. in stock ‖ etw. auf Lager halten | **en** ~ | in store; in (on) stock ‖ auf Lager.

**magasin** *m* Ⓒ | shop; store ‖ Laden *m;* Ladengeschäft *n;* Geschäft *n* | **agenceur de** ~ **s** | shop fitter ‖ Ladenausstatter *m* | ~ **d'antiquités**; ~ **de brocanteur** | old curiosity (second-hand) shop ‖ Antiquitätenhandlung *f;* Trödlergeschäft; Trödlerladen | **clôture (fermeture) des** ~ **s** | closing time (hour); hour of closing ‖ Ladenschluß *m* | ~ **à succursales multiples** | multiple (chain) store ‖ Kettenladen | **commis (employé) (garçon) de** ~ | shop assistant ‖ Ladenangestellter *m;* Verkäufer *m* in einem Ladengeschäft | **demoiselle (employée) de** ~ | lady shop assistant; shop girl ‖ Ladenangestellte *f;* Verkäuferin *f* in einem Ladengeschäft; Ladenmädchen *n* | ~ **de détail** | retail store (business) ‖ Einzelhandelsgeschäft; Detailgeschäft | **devanture de** ~ | shop front ‖ Ladenfront *f* | **effraction de** ~ | shopbreaking ‖ Ladeneinbruch *m* | ~ **d'exposition** | show rooms *pl* ‖ Ausstellungsräume *mpl* | **loyer de** ~ | shop rent ‖ Ladenmiete *f* | ~ **à prix unique** | one-price store ‖ Einheitspreisgeschäft | **propriétaire du** ~ | shopkeeper; owner of the shop; shopman ‖ Ladenbesitzer *m;* Ladeninhaber *m.*

★ **assortir un** ~ | to assort a shop; to stock a shop with assorted goods ‖ einen Laden mit einem Warensortiment ausstatten | **tenir un** ~ | to keep shop; to keep (to run) a shop ‖ einen Laden (ein Ladengeschäft) betreiben.

**magasin** *m* Ⓓ [grand ~] | department (departmental) store ‖ Warenhaus *n;* Kaufhaus *n* | **chaîne de** ~ **s** | chain of stores ‖ Kette *f* (Ring *m*) von Warenhäusern | **voleur des grands** ~ **s** | shoplifter ‖ Warenhausdieb *m.*

**magasin** *m* Ⓔ; **magazine** *m* [revue périodique] | magazine; periodical ‖ Zeitschrift *f;* Magazin *n.*

**magasinage** *m* Ⓐ | storing; storage; warehousing ‖ Lagern *n;* Lagerung *f;* Einlagern *n;* Einlagerung *f* | **commerce de** ~ | storage (storing) (warehousing) business ‖ Lagergeschäft *n* | **durée du** ~ | time (period) of storage ‖ Lagerzeit *f.*

**magasinage** *m* Ⓑ [droits (frais) de ~] | warehouse (warehousing) (storage) charges (rent); storage fees; storage ‖ Lagergeld *n;* Lagermiete *f;* Lagerkosten *pl;* Lagergebühren *fpl.*

**magasin-cale** *m* | sufferance wharf ‖ Zollkai *m.*

**magasiner** *v* | to store; to warehouse ‖ lagern; einlagern; auf Lager nehmen (bringen).

**magasinier** *m* Ⓐ | storekeeper; warehouseman; stock-keeper; warehousekeeper ‖ Lagerverwalter *m;* Lageraufseher *m;* Magazinverwalter *m;* Lagerist *m.*

**magasinier** *m* Ⓑ [livre de magasin] | stockbook; warehouse (store) book ‖ Lagerbuch *n.*

**magistral** *adj* Ⓐ | authoritative ‖ behördlich.

**magistral** *adj* Ⓑ [digne d'un maître] | masterly ‖ meisterhaft.

**magistrat** *m* | judge ‖ Richter *m* | **le banc des** ~ **s** | the Magistrates' Bench; the Bench of Justices; the

**magistrat** *m, suite*
Bench || die Richterbank; der Richterstand; die Richter *mpl* | ~ **de l'ordre administratif** | administrative officer with judicial functions || richterlicher Verwaltungsbeamter *m* | ~ **informateur** | investigating judge || Untersuchungsrichter *m* | ~ **d'ordre judiciaire** | judicial officer; judge || Beamter *m* des Richterstandes; richterlicher Beamter | **en qualité de** ~ | magisterially || als Richter; richterlich | ~ **juste** | upright judge || gerechter Richter | ~ **prévaricateur** | unjust judge || pflichtvergessener Richter.

**magistrature** *f* Ⓐ [fonction de magistrat] | magistrateship || Richteramt *n* | **le corps de la** ~ ; **la** ~ **assise (du siège)** | the judges; the Bench; the judgeship || die Richterbank; der Richterstand; die Richterschaft; die Richter *mpl* | **l'inamovibilité de la** ~ | the irremovability of the judges || die Unabsetzbarkeit der Richter | **la** ~ **debout** | the body of public prosecutors || die Staatsanwaltschaft; die Staatsanwälte *mpl* | **entrer dans la** ~ ① | to be appointed as judge; to become a judge | zum Richter ernannt werden; Richter werden | **entrer dans la** ~ ② | to be appointed as public prosecutor || zum Staatsanwalt ernannt werden.

**magistrature** *f* Ⓑ [période de ~] | term (tenure) of office of a judge; term of judgeship || Amtsdauer *f* eines Richters.

**magistrature** *f* Ⓒ [charge] | state office || Staatsamt *n;* obrigkeitliches Amt *n* | **la plus haute** ~ **de l'Etat** | the highest office of the state || das höchste Staatsamt.

**magnat** *m* | magnate || Magnat *m* | ~ **de la finance** | financial magnate || Finanzmagnat | ~ **de l'industrie** | magnate of industry; industrial magnate || Großindustrieller *m;* Industriemagnat.

**main** *f* Ⓐ | **affiche à la** ~ | hand bill || Handzettel *m* | **argent en** ~ **(en** ~ **s)** | money (cash) in hand || bares (verfügbares) Geld *n;* Geld (Bargeld) auf der Hand | **aux** ~ **s de l'ennemi** | into enemy hands (into enemy's) hands || in feindliche Hände *fpl;* in Feindeshände | **homme de** ~ | man of action || Mann der Tat | **mariage à la** ~ **gauche** | morganatic marriage || Ehe *f* zur linken Hand; morganatische Ehe | **à portée de** ~ | at hand || zur Hand; bei der Hand; nahe bei.

★ **à** ~ **armée** | by force of arms || mit bewaffneter Hand | **agression (attaque) à** ~ **armée** | armed aggression || bewaffneter Angriff *m* (Überfall *m*) | **faire** ~ **basse sur qch.** | to pillage sth. || etw. ausrauben.

★ ~ **courante** | waste (rough) book || Kladde *f* | ~ **courante de caisse** | counter cash-book || Ladenkassabuch *n;* Ladenkladde *f* | ~ **courante de sorties (de dépenses)** | paid-cash-book || Ausgabenkladde *f*.

★ **de haute** ~ | of high authority || von hoher Hand | **agir de haute** ~ | to act in a high-handed way (with a high hand) || selbstherrlich handeln (vorgehen) | **avoir la haute** ~ **sur qch.** | to have the supreme control over sth. || die oberste Kontrolle über etw. haben.

★ **écrit à la** ~ | handwritten; written in long-hand || handgeschrieben; mit der Hand geschrieben | **à** ~ **levée; par** ~ **s levées** | by show (on a show) of hands || durch Handaufheben *n* | ~ **morte** | mortmain || tote Hand *f* | **de première** ~ | at first hand; from first knowledge || aus erster Hand *f* (Quelle *f*) | **nouvelles (renseignements) de première** ~ | first-hand information || Informationen *fpl* aus erster Hand | **passer en** ~ **s privées** | to pass into private hands (ownership) || in Privatbesitz (in privaten Besitz) (in Privathand) übergehen | **en** ~ **s propres** | into sb.'s own hands || zu eigenen Händen; eigenhändig | **de seconde** ~ ① | second-hand || aus zweiter Hand | **de seconde** ~ ② | of secondary importance || von untergeordneter Bedeutung.

★ **avoir qch. sous la** ~ | to have sth. near (ready) at hand || etw. nahe bei der Hand haben | **changer de** ~ **(de** ~ **s); passer en d'autres** ~ **s** | to change hands || in andere Hände (in anderen Besitz) übergehen; den Inhaber wechseln | **faire (fabriquer) qch. à la** ~ | to make (to manufacture) sth. by hand || etw. mit der Hand herstellen | **ouvrage (travail) fait à la** ~ | handwork || Handarbeit *f* | **fait (fabriqué) à la** ~ | made by hand; hand-made || handgearbeitet | **forcer la** ~ **à q.** | to force sb.'s hands || jdn. zu einer Entscheidung zwingen | **mettre un travail en** ~ **s** | to put (to take) a piece of work in hand || eine Arbeit in die Hand nehmen | **prendre qch. en** ~ | to take sth. in hand (in one's hands); to undertake sth. || etw. übernehmen (unternehmen); etw. in die Hand nehmen.

★ **de** ~ **en** ~ | from hand to hand || von Hand zu Hand; aus freier Hand | **entre les** ~ **s de** | in the hands (custody) of || in den Händen von; im Gewahrsam von | **ès-** ~ **s de** | for the attention of || zu Händen von; zuhanden von | **sous la** ~ ① | at hand || zur Hand; bei der Hand; nahe bei | **sous la** ~ ② | underhand; secretly; privately || unter der Hand; insgeheim; geheim.

**main** *f* Ⓑ [écriture] | hand; handwriting || Handschrift *f* | ~ **lisible** | legible hand || leserliche (gut leserliche) Handschrift | **de sa propre** ~ | with one's own hand || eigenhändig; handschriftlich.

**main-d'œuvre** *f* Ⓐ [travail à la main] | labour [GB]; labor [USA] work; manual labo(u)r || Arbeit *f;* Handarbeit | ~ **d'emploi intermittent** | casual labo(u)r (employment) || Gelegenheitsarbeit | **industrie à haute intensité de** ~ ; **industrie forte utilisatrice de** ~ | labo(u)r-intensive industry || Industrie (mit) von großer Arbeitsintensität; arbeitsintensive Industrie | **placeur de** ~ | labo(u)r contractor || Arbeitsvermittler *m;* Vermittler von Arbeitskräften.

★ ~ **contractuelle** | contract labo(u)r || vertraglich vergebene Arbeit | ~ **infantile** | child (juvenile) labo(u)r || Kinderarbeit; Jugendlichenarbeit | ~ **pénale** | prison work || Gefangenenarbeit | ~ **spécialisée** | skilled labo(u)r || gelernte Arbeit; Fachar-

beit | ~ **non-spécialisée** | unskilled labo(u)r || ungelernte Arbeit.

**main-d'œuvre** *f* Ⓑ [les ouvriers] | workers *pl;* workmen || Arbeiter *mpl;* Arbeitskräfte *fpl* | **crise (pénurie) (rareté) de la** ~ | shortage (scarcity) of labo(u)r; labor shortage; shortage of employees || Mangel *m* an Arbeitskräften; Arbeitermangel; Personalmangel | **économie de la** ~ | labo(u)r saving || Arbeitsersparnis *f;* Einsparung *f* von Arbeitskräften | **emploi de la** ~ | employment of labo(u)r || Beschäftigung *f* von Arbeitskräften | **emploi de la** ~ **étrangère** | employment of foreign nationals (workers) || Beschäftigung von ausländischen Arbeitskräften (von Gastarbeitern) | **réserves de** ~ **(de la** ~ **)** | reserves of labo(u)r; labo(u)r reserves || Reserven *fpl* an Arbeitskräften; Arbeitskraftreserven.
★ **la** ~ **disponible** | the available workers || die verfügbaren Arbeitskräfte | **la** ~ **étrangère** | foreign workers (labo(u)r) || ausländische Arbeitskräfte; Fremdarbeiter *mpl;* Gastarbeiter *mpl*[S] | **la** ~ **féminine** | the female workers || die weiblichen Arbeitskräfte | **embaucher de la** ~ | to take on (to employ) hands || Arbeitskräfte einstellen | **importer de la** ~ | to import labo(u)r || ausländische Arbeitskräfte (Arbeitskräfte aus dem Auslande) heranziehen.

**main-d'œuvre** *f* Ⓒ [prix] | **la** ~ | the cost of labo(u)r; labo(u)r cost || der Arbeitslohn; die Arbeitslöhne *mpl* | **matériel et** ~ | material and labo(u)r || Material *n* und Arbeitslohn (Arbeitslöhne).

**main-d'œuvre** *f* Ⓓ (effectif) | labo(u)r force; workforce; manpower || Arbeitskräfte *fpl;* Belegschaft *f.*

**main-forte** *f* | assistance (help) [of or by the authorities] || Unterstützung *f* [der Behörden oder durch die Behörden] | **prêter** ~ **à la justice** | to give assistance to the law || der Gerechtigkeit zum Sieg verhelfen.

**mainlevée** *f* | withdrawal; release; clearance || Aufhebung *f;* Wiederaufhebung | ~ **de l'exécution** | cancellation of the enforcement order || Aufhebung der Zwangsvollstreckung | ~ **de la saisie** | cancellation of the distraint order; replevin || Aufhebung der Beschlagnahme (der Pfändung); Pfandfreigabe *f* | ~ **judiciaire** | cancellation (withdrawal) by order of the court || Aufhebung durch Gerichtsbeschluß [durch gerichtliche Verfügung] | **donner** ~ | to remove the attachment; to grant replevin || die Beschlagnahme aufheben | **donner** ~ **d'opposition** | to withdraw one's opposition || seinen Einspruch zurückziehen | **la** ~ **des marchandises est offerte à l'importateur** | the goods may be released to the importer || dem Einführer wird die Freigabe der Waren angeboten | **la douane donne la** ~ **des marchandises** | the customs authorities clear the goods (give the goods clearance) || der Zoll gibt die Waren frei.

**mainmise** *f* | seizure; distraint || Beschlagnahme *f.*

**mainmorte** *f* | mortmain || tote Hand *f* | **biens de** ~ | property in mortmain || Güter *npl* (Vermögen *n*) der toten Hand.

**maintenir** *v* Ⓐ to maintain; to keep up || aufrechthalten; erhalten | ~ **une armée** | to keep up an army || ein Heer unterhalten | ~ **une assertion** | to maintain an assertion || eine Behauptung aufrechterhalten; bei einer Behauptung bleiben | ~ **le cours de change** | to peg the exchange || den Kurs behaupten (Stützen) | ~ **la discipline** | to uphold (to keep) discipline || die Disziplin aufrechterhalten | ~ **l'ordre** | to maintain (to keep) order || die Ordnung aufrechterhalten | ~ **qch. dans une position** | to maintain sth. in a position || etw. in einer Lage erhalten | **se** ~ **dans une position (dans un poste)** | to maintain a position || sich in einer Stellung (auf einem Posten) halten (behaupten) | ~ **les prix bas** | to keep prices down || die Preise niedrig halten | ~ **les prix fermes (en hausse)** | to keep prices up|| die Preise hoch halten | ~ **sa réputation** | to maintain (to keep up) one's reputation || seinen Ruf behaupten.

**maintenir** *v* Ⓑ [affirmer] | to maintain; to confirm; to affirm || behaupten; [an etw.] festhalten; bestätigen | ~ **un jugement** | to confirm (to uphold) a judgment || ein Urteil bestätigten | ~ **une opinion** | to maintain (to uphold) (to keep) (to adhere to) an opinion || bei einer Meinung (Ansicht) bleiben; eine Meinung aufrechterhalten.

**maintenir** *v* Ⓒ [soutenir] | tu support || unterhalten | ~ **sa famille** | to support one's family || seine Familie unterhalten; für den Lebensunterhalt seiner Familie sorgen.

**maintenue** *f* | protection of possession by order of the court || gerichtlicher Besitzschutz *m.*

**maintien** *m* Ⓐ | maintenance; keeping up; upkeep || Aufrechterhaltung *f;* Erhaltung *f;* Unterhaltung *f* | ~ **de l'ordre** | maintenance of order || Aufrechterhaltung der Ordnung.

**maintien** *m* Ⓑ [contenance; attitude] | attitude; demeanour; countenance; bearing; carriage || Haltung *f;* Verhalten *n.*

**maintien** *m* Ⓒ [soutien] | maintenance; support || Unterhalt *m;* Unterstützung *f.*

**maire** *m* | mayor || Bürgermeister *m* | **adjoint du** ~ | deputy mayor || Stellvertreter *m* des Bürgermeisters | ~ **d'arrondissement** | chairman of the borough (district) council || Bezirksbürgermeister | ~ **de la commune** | chairman of the parish-council || Gemeindevorsteher *m* | **élection du** ~ | election of the mayor; mayoral election || Wahl *f* des Bürgermeisters; Bürgermeisterwahl.

**mairesse** *f* | mayoress || Ehefrau *f* des Bürgermeisters.

**mairie** *f* Ⓐ | town (city) hall || Rathaus *n;* Stadthaus; Gemeindehaus.

**mairie** *f* Ⓑ [administration municipale] | mayor's office || Bürgermeisteramt *n;* Bürgermeisterei *f;* Gemeindeamt | **secrétaire de la** ~ | town (city) clerk || Stadtsekretär *m;* Gemeindesekretär.

**mairie** *f* Ⓒ [charge ou dignité de maire] | mayoralty || Amt *n* (Würde *f*) eines Bürgermeisters.
**maison** *f* Ⓐ | house || Haus *n* | ~ **d'arrêt** | prison; gaol; jail || Gefängnis *n*; Gefangenenanstalt *f* | ~ **de charité**; ~ **de secours** | alms house; house of mercy || Armenhaus; Asyl *n* | **chef de** ~ | householder || Haushaltungsvorstand *m* | ~ **de culture** | farm || Bauernhof *m*; landwirtschaftliches Anwesen *n* | ~ **de débauche**; ~ **de prostitution**; ~ **de tolérance**; ~ **publique**; ~ **tolérée** | brothel; disorderly house; licensed brothel || Bordell *n*; Freudenhaus ; ~ **de détention** | house of detention || Untersuchungsgefängnis *n* | ~ **de correction**; ~ **de réforme**; ~ **de jeunes détenus**; ~ **d'éducation** ① | house of correction; reformatory; Borstal institution || Besserungsanstalt *f*; Zwangserziehungsanstalt *f* | ~ **centrale de correction** | central reformatory || Landesbesserungsanstalt | ~ **d'éducation** ② | educational establishment (institution) || Unterrichtsanstalt *f*; Bildungsstätte *f* | ~ **de force**; ~ **de réclusion** | penitentiary; convict prison || Zuchthaus; Strafanstalt *f*; Strafgefängnis *n* | ~ **centrale de force**; ~ **centrale** | central penitentiary || Zentralstrafgefängnis *n* | ~ **de fous** | lunatic asylum || Irrenanstalt *f* | **gens de** ~ | domestic servants || [die] Hausangestellten *mpl* | ~ **de jeu** | gambling house || Spielbank *f* | **propriétaire d'une** ~ | owner (proprietor) of a house; house owner || Eigentümer *m* eines Hauses; Hauseigentümer *m*; Hausmeister *m* [S] | **règlement de** ~ | order of the house || Hausordnung *f*; ~ **de retraite** | home for old people (for the aged) || Altersheim *n* | ~ **de travail** | work house || Arbeitshaus | ~ **de ville**; ~ **commune** | townhall; city hall; municipal building || Rathaus; Stadthaus; Gemeindehaus | ~ **religieuse** | convent || Kloster *n*.
**maison** *f* Ⓑ [~ de commerce] | business house (firm); commercial house; firm || Geschäftshaus *n*; Handelshaus; Handelsunternehmen *n*; Firma *f* | ~ **d'armement** | shipping house (firm) (office) || Reederei *f*; Reedereifirma *f* | ~ **de banque**; ~ **banquière** | banking house (firm) (business) (establishment); bank || Bankhaus *n*; Bankfirma *f*; Bankinstitut *n*; Bankgeschäft *n* | **Bank** *f* | ~ **de haute banque** | big banking house; big bank || Großbank *f* | **cachet (griffe) (timbre) de la** ~ | firm's stamp || Firmenstempel *m*; Firmensiegel *n* | **chef (titulaire) de la** ~ | owner of the firm; principal || Firmeninhaber *m*; Inhaber der Firma; Prinzipal *m* | ~ **de commission** | commission house (business) (agency) (merchants) || Kommissionsgeschäft *n*; Kommissionshaus *n*; Kommissionsfirma *f* | ~ **de contrepartie** | bucket shop || Schwindelmaklerfirma *f* | **dépense de (de la)** ~ | fixed charges (expenses) || Generalunkosten *pl*; allgemeine Unkosten | ~ **d'émission**; ~ **de placement** | issuing bank (banker) (house) (firm); investment house || Emissionshaus *n*; Emissionsbank *f* | ~ **d'escompte** ① | discount(ing) bank; bank of discount || Diskont(o)bank *f* | ~ **d'escompte** ② | discount house || Rabatthaus *n*; Diskonthaus [S] | **fondation d'une** ~ ① | establishment (foundation) of a firm (of a business) || Gründung *f* eines Geschäfts | **fondation d'une** ~ ② | opening of a business || Eröffnung *f* eines Geschäfts | ~ **d'importation** | import house (firm); importing firm || Importhaus *n*; Importgeschäft *n*; Importfirma *f* | ~ **mère** | head office; parent house || Stammhaus *n*; Mutterhaus; Zentrale *f* | ~ **de prêt** | loan office (fund); credit cooperative bank || Darlehenskasse *f* | ~ **de prêt sur gage (sur gages)** | pawnshop || Leihhaus *n*; Pfandleihanstalt *f*; Pfandhaus | ~ **de reliure** | bookbindery || Buchbinderei *f* | ~ **à succursales** ① | company (firm) with branch offices || Unternehmen *n* mit Filialbetrieben; Firma (Unternehmen) mit Zweigniederlassungen | ~ **à succursales** ②; ~ **à succursales multiples** | multiple firm (store); chain store || Kettenladenunternehmen *n*.

★ **ancienne** ~ | old-established business (firm) || altes (alt renommiertes) Geschäft *n* | ~ **concurrente**; ~ **rivale** | competitive firm; firm of competitors; rival business || Konkurrenzgeschäft *n*; Konkurrenzunternehmen *n*; Konkurrenzfirma *f* | ~ **illustre**; ~ **notable** | firm of renown || angesehenes Handelshaus *n*; angesehene Firma *f* | ~ **solide** | sound firm || gut fundierte Firma | ~ **spéciale** | firm of specialists || Spezialfirma *f*; Spezialgeschäft *n* | ~ **succursale** | branch office; branch; agency || Zweiggeschäft *n*; Zweigstelle *f*; Zweigniederlassung *f*; Filiale *f* | ~ **véreuse** | bogus firm; bogus (bubble) company || Schwindelfirma *f*; Schwindelgesellschaft *f*; Schwindelunternehmen *n*.

★ ~ **à céder** | business for sale || Geschäft zu verkaufen | **créer (fonder) une** ~ **de commerce** | to establish (to found) a business (a firm) || ein Geschäft (ein Handelshaus) (eine Handelsfirma) gründen | **être employé dans une** ~ | to be employed in a business || in einem Geschäft arbeiten (angestellt sein).
**maison** *f* Ⓒ [habitation] | dwelling || Wohnung *f* | ~ **de campagne** | country house (seat) || Landhaus *n*; Landsitz *m* | ~ **d'habitation** | dwelling house || Wohnhaus | ~ **de rapport** | appartment house; tenements *pl* || Mietshaus; Rentenhaus | ~ **de ville** | town house || Haus in der Stadt.

★ ~ **garnie**; ~ **meublée** | lodging house; furnished appartments *pl* (appartment house) || möbliertes Haus | ~ **individuelle** | private house (home) || Eigenheim *n*.
**maison** *f* Ⓓ [famille] | house; family || Haus *n*; Familie *f* | **La** ~ **de ...** | The House of ... || Das Haus ....
**maisonnette** *f* | small house || kleines Haus.
**maître** *m* Ⓐ | ~ **de l'affaire** | principal || Geschäftsherr *m*; Auftraggeber *m* | **être (rester)** ~ **de soi-même** | to command os. || sich selbst beherrschen | **être** ~ **chez soi** | to be master in one's own house || Herr *m* im eigenen Haus sein | **être** ~ **du marché** |

to command (to control) the market || den Markt beherrschen | **être ~ de la situation** | to be master of the situation || Herr *m* der Lage sein | **se rendre ~ de qch.** | to take possession of sth.; to possess os. of sth. || von etw. Besitz ergreifen; sich in den Besitz von etw. setzen.

**maître** *m* Ⓑ [chef] | master; chief || Herr *m;* Chef *m* | **~ d'école** | headmaster || Schulleiter *m* | **~ de poste** | postmaster || Postdirektor *m.*

**maître** *m* Ⓒ [patron] | employer || Arbeitgeber *m* | **~ et préposé** | master and principal || Dienstherr *m* und Vorgesetzter *m.*

**maître** *m* Ⓓ [propriétaire] | owner; landlord || Eigentümer *m;* Hauseigentümer *m* | **biens (choses) sans ~** | abandoned (derelict) (ownerless) property || herrenlose Sachen *fpl;* herrenloses Gut *n.*

**maître** *m* Ⓔ [instituteur] | master; schoolmaster; tutor || Lehrer *m;* Professor *m* | **le corps des ~ s** | the teaching staff; the body (the staff) of teachers || der Lehrkörper; die Lehrerschaft; das Lehrerkollegium; die Dozentenschaft.

**maître** *m* Ⓕ [~ artisan] | master [who follows a trade on his own account] || [selbständiger] Meister *m;* Handwerksmeister | **diplôme de ~** | master's diploma (certificate) || Meisterbrief *m* | **titre de ~** | master's title || Meistertitel *m.*

**maître d'œuvre** *m* | prime (principal) contractor; works supervisor || Bauleiter *m;* Hauptunternehmer *m;* Hauptauftragnehmer *m.*

**maître d'ouvrage** *m* | customer (client) [in a building contract]; contracting authority || Bauherr *m.*

**maîtrisable** *adj* | controllable || zu beherrschen.

**maîtrise** *f* Ⓐ [contrôle] | command || Beherrschung *f;* Herrschaft *f* | **~ des dépenses** | containment (restriction) of expenditure || Eindämmung *f* (Einschränkung *f*) der Ausgaben | **~ d'une langue** | command of a language || Kenntnis *f* (Beherrschung) einer Sprache | **~ des mers** | command of the seas || Beherrschung der Meere | **~ de soi** | self-command; command over os. || Selbstbeherrschung; Herrschaft über sich selbst.

**maîtrise** *f* Ⓑ | mastership; mastery || Meisterrecht *n;* Meisterschaft *f* | **épreuve (examen) de ~** | mastership examination || Meisterprüfung *f.*

**maîtrise** *f* Ⓒ [ensemble des maîtres] | guild; masters' guild || Zunft *f;* Meistergilde *f;* Innung *f.*

**maîtriser** *v* | to master || meistern.

**majesté** *f* | majesty || Majestät *f* | **lèse-~** | lese (leze) majesty || Majestätsbeleidigung *f* | **crime de lèse-~** | crime of lese majesty; crime committed against the sovereign || Majestätsverbrechen *n;* Verbrechen gegen das Staatsoberhaupt.

**majeur** *m* | person of full age; major || volljährige Person *f;* Volljähriger *m* | **devenir ~** | to come of age; to attain one's majority || volljährig (großjährig) werden; Volljährigkeit *f* erlangen.

**majeur** *adj* Ⓐ | of age; of full age || volljährig; großjährig; majorenn | **être déclaré ~** | to be declared of full age || für volljährig erklärt werden.

**majeur** *adj* Ⓑ [plus grand] | **la ~ e partie de qch.** | the major (greater) part of sth.; the bulk of sth. || der größte Teil (der Großteil) (der Hauptteil) von etw. | **en ~ e partie** | for the most part || zum größten Teil.

**majeur** *adj* Ⓒ [important] | **affaire ~ e** | important business; business of first importance || wichtige Angelegenheit *f* | **raison ~ e** | important reason || wichtiger Grund *m* | **pour des raisons ~ es** | for reasons of major importance || aus wichtigen (vordringlichen) Gründen *mpl.*

**majeur** *adj* Ⓓ [irrésistible] | **force ~ e** ① | act of God || höhere Gewalt *f* | **force ~ e** ② | fortuitous (unforeseeable) event; unforeseeable circumstances || unvorhersehbares Ereignis *n;* unvorhersehbare Umstände *mpl* | **en cas de force ~ e** ① | should act of God intervene || im Falle des Dazwischentretens höherer Gewalt | **en cas de force ~ e** ② | should unforeseeable circumstances intervene || falls unvorhersehbare Umstände eintreten sollten.

**majeure** *f* | major || Volljährige *f.*

**majorat** *m* [immeuble inaliénable] | entailed estate (property); entail; estate in tail || Erbgut *n;* unveräußerlicher Grundbesitz *m;* Majoratsgut; Majorat *n* | **héritier du ~** | heir of the entail; heir in tail || Majoratserbe *m.*

**majorataire** *m* | landlord of an entailed estate || Majoratsherr *m.*

**majorataire** *adj;* **majoraté** *adj* | entailed || Majorats... .

**majoration** *f* Ⓐ [surévaluation] | overvaluation; overestimate || Überschätzung *f;* zu hohe Schätzung *f* (Einschätzung *f*) (Bewertung *f*).

**majoration** *f* Ⓑ [augmentation] | increase; augmentation || Steigerung *f;* Erhöhung *f* | **~ de loyer** | increase of rent || Mietsteigerung; Mietzinserhöhung | **~ de prix** | increase in price; price increase || Preiserhöhung; Preissteigerung.

**majoration** *f* Ⓒ [supplément] | additional (extra) charge || Zuschlag *m* | **~ pour les heures supplémentaires** | overtime premium; extra pay for overtime || Überstundenzuschlag.

**majoration** *f* Ⓓ [indemnité; allocation] | increased allowance; increase of an allowance || Zulage *f* | **~ d'ancienneté** | seniority allowance || Dienstalterszulage | **~ pour enfants** | child bounty; allowance for children || Kinderzulage.

**majorer** *v* Ⓐ [surévaluer] | to overvalue; to overestimate || überschätzen; zu hoch einschätzen; zu hoch bewerten.

**majorer** *v* Ⓑ [augmenter] | to increase; to augment || steigern; erhöhen | **~ qch.** | to increase (to raise) (to put up) the price of sth. || den Preis von etw. erhöhen (heraufsetzen); etw. im Preis erhöhen.

**majorer** *v* Ⓒ [hausser] | to make an additional charge || einen Zuschlag machen | **~ une facture de . . . %** | to add . . . % to an invoice; to put . . . % on an invoice || eine Rechnung um . . . % erhöhen; auf eine Rechnung einen Zuschlag von . . . % setzen |

**majorer** v © suite
~ **le prix** | to mark up || den Preis erhöhen; [etw.] höher notieren.

**majoritaire** adj | **actionnaire** ~ | majority shareholder || Mehrheitsaktionär m | **motion** ~ | majority motion || von der Majorität gestellter (eingebrachter) Antrag m | **principe** ~ | majority principle || Majoritätsprinzip n | **scrutin** ~ | election by absolute majority || Wahl f nach Stimmenmehrheit | **vote** ~ | majority vote || Mehrheitsbeschluß m.

**majorité** f Ⓐ | majority || Mehrheit f; Mehrzahl f; Mehr n [S]; Majorität f | ~ **des actions** | majority of shares; stock majority || Aktienmehrheit; Aktienmajorität | **décision (résolution) prise à la** ~ **(à la ~ des voix)** | decision (resolution) of the majority (taken by a majority) || Mehrheitsbeschluß m; nach Mehrheit gefaßter Beschluß | **décision de la** ~ | majority decision || Entscheidung f nach Mehrheit; Mehrheitsentscheid m | **le parti de la** ~ | the majority party || die Mehrheitspartei f | ~ **des trois quarts** | majority of three fourths; three-fourths majority || Dreiviertelmehrheit; Dreiviertelmajorität | **à la ~ des suffrages (des voix)** | by a majority vote (of votes) || mit (durch) Stimmenmehrheit f | ~ **des deux tiers** | majority of two thirds; two-thirds majority || Zweidrittelmehrheit; Zweidrittelmajorität | **à une voix de** ~ | by a majority of one vote || mit einer Mehrheit von einer Stimme.

★ ~ **absolue** | absolute majority || absolute Mehrheit (Majorität); das absolute Mehr [S] | **à la** ~ **absolue des suffrages exprimés** | by an absolute majority of the votes cast || mit der absoluten Mehrheit (mit dem absoluten Mehr [S]) der abgegebenen Stimmen | ~ **écrasante** | crushing majority || überwältigende Mehrheit | **la** ~ **exigée** | the required majority || die erforderliche Mehrheit | **la** ~ **exigée par la loi** | the statutory majority || die gesetzlich vorgeschriebene Mehrheit | **faible** ~ | narrow majority || schwache Mehrheit | **à une forte** ~ | with (by) a great majority || mit großer Mehrheit | ~ **gouvernementale** | government majority || Regierungsmajorität | ~ **parlementaire** | parliamentary majority || Parlamentsmehrheit; Mehrheit im Parlament | ~ **relative** | relative majority || relative Mehrheit (Majorität) | ~ **qualifiée;** ~ **spéciale** | qualified majority || qualifizierte Mehrheit | **à la ~ qualifiée** | by qualified majority vote || mit qualifizierter Mehrheit; mit dem qualifizierten Mehr [S] | ~ **simple** | simple majority || einfache Mehrheit.

★ **avoir la** ~ **; être en** ~ | to have the (a) majority; to be in the (in a) majority || die Mehrheit haben; in der Mehrheit sein | **emporter (remporter) la** ~ **; acquérir (obtenir) une** ~ | to secure (to obtain) a majority (a majority vote); to be carried by a majority || eine Mehrheit erzielen (aufbringen) | **être élu à la** ~ **de** | to be elected by a majority of || mit einer Mehrheit von ... Stimmen gewählt werden | **prendre une décision à la** ~ **des voix** | to take a decision by a majority of votes (by a majority vote) || einen Beschluß mit Stimmenmehrheit fassen | **prendre les décisions à la** ~ **des voix** | to decide by a majority of the votes || mit Stimmenmehrheit entscheiden (beschließen) | **se ranger avec (se rallier à) la** ~ | to side with the majority || sich der Mehrheit anschließen | **à la** ~ **de ... voix; à ... voix de** ~ | by a majority of ... || mit einer Mehrheit von ... Stimmen.

**majorité** f Ⓑ [âge de la ~ ; état de ~ ] | majority; full age || Volljährigkeit f; Großjährigkeit f; Mündigkeit f | **déclaration de** ~ | declaration of majority || Volljährigkeitserklärung f | ~ **politique** | voting age || Wahlmündigkeit f; wahlfähiges Alter n | **atteindre sa** ~ | to come of age; to attain one's majority || volljährig (großjährig) werden; Volljährigkeit erlangen.

**mal** m | evil; wrong || Übel n; Unrecht n; Unheil n | **le bien et le** ~ | right and wrong || Recht n und Unrecht | **faire le** ~ | to do mischief || Unheil anrichten | **prendre qch. en** ~ | to take offence at sth. || an etw. Anstoß nehmen | **réparer le** ~ | to undo the mischief || einem Übel abhelfen; ein Unrecht abstellen | **tourner qch. en** ~ | to distort the meaning of sth. || die Bedeutung von etw. entstellen.

**mal** adv | **biens** ~ **acquis** | ill-gotten gains pl || unrechtmäßig erworbenes Gut n | ~ **fondé** | unfounded || schlecht begründet; unbegründet.

**malade** m | ~ **caisse des** ~ **s** | sickness benefit fund; health insurance fund || Krankenkasse f | **traitement des** ~ **s** | sickness benefit || Krankenpflege f; Krankenhilfe f.

**maladie** f | sickness; illness; disease || Krankheit f; Erkrankung f | **assurance contre la** ~ **(en cas de** ~ **); assurance-** ~ | sickness (health) insurance; sick insurance || Krankenversicherung f | **certificat de** ~ | certificate; sick voucher || Krankenschein m | **congé de** ~ | sick leave || Krankenurlaub m; Erholungsurlaub f | **frais de dernière** ~ | medical expenses chargeable to the estate || aus dem Nachlaß zu zahlende Arztkosten pl | **indemnité (indemnité journalière) de** ~ | sickness (sick) benefit; sick pay || Krankengeld n | **prestations de** ~ | sickness benefit || Leistungen fpl der Krankenkasse; Krankenhilfe f.

★ ~ **contagieuse** | contagious disease || ansteckende Krankheit | ~ **mentale** | insanity; mental alienation || Geisteskrankheit | ~ **professionnelle** | professional (industrial) (occupational) disease || Berufskrankheit.

**maladministration** f [mauvaise gestion] | maladministration; mismanagement || schlechte Verwaltung f; Mißwirtschaft f.

**maladresse** f | lack of skill; unskil(l)fulness || Ungeschicklichkeit f; Ungeschick n.

**maladroit** adj | lacking skill; unskilful || ungeschickt.

**malavisé** adj | ill-advised; ill-judged; unwise; imprudent || schlecht beraten; falsch beurteilt; unklug.

**malentendu** *m* | misunderstanding || Mißverständnis *n*.
**malentente** *f* | disagreement; dissension || Uneinigkeit *f*.
**malfaçon** *m* Ⓐ [mauvais travail] | bad work; bad workmanship || schlechte Arbeit *f*.
**malfaçon** *m* Ⓑ [escroquerie] | deceit; cheating; malpractice || Betrug *m*; Betrügerei *f*; Übervorteilen *n*.
**malfaçon** *m* Ⓒ [profit illicite] | illicit profit (gain) || unrechtmäßiger Gewinn *m* (Vorteil *m*).
**malfaisance** *f* Ⓐ [nuisibilité] | maleficence; noxiousness || Schädlichkeit *f*.
**malfaisance** *f* Ⓑ | evil-mindedness || Übelwollen *n*; Bösartigkeit *f*.
**malfaisance** *f* Ⓒ [agissements coupables] | malfeasance || gesetzwidriges Verhalten *n*.
**malfaisant** *adj* Ⓐ [nuisible] | mischievous; noxious; harmful || schädigend; schädlich.
**malfaisant** *adj* Ⓑ [porté au mal] | malevolent || übelwollend; bösartig.
**malfaisant** *adj* Ⓒ [contrevenant] | injurious; contravening || verletzend; gesetzwidrig.
**malfaiteur** *m* | evildoer; wrongdoer; offender || Übeltäter *m*; Verbrecher *m* | **association de** ~ **s** | criminal organization; gang of criminals || Verbrecherbande *f*; Bande.
**malfamé** *adj* Ⓐ [de mauvaise réputation] | of ill repute (fame); in bad repute || übel (schlecht) beleumundet; von schlechtem Ruf.
**malfamé** *adj* Ⓑ [notoire] | notorious || berüchtigt; notorisch.
**malhabile** *adj* | unskilful; inexperienced || ungeschickt; unerfahren.
**malhabileté** *f* | lack of skill (of experience) || Ungeschick *n*; Ungeschicklichkeit *f*; Unerfahrenheit *f*.
**malhonnête** *adj* Ⓐ | dishonest || unredlich; unehrlich.
**malhonnête** *adj* Ⓑ [incivil; impoli] | uncivil; impolite || unhöflich.
**malhonnêteté** *f* Ⓐ | dishonesty; piece (act) of dishonesty || Unredlichkeit *f*; unredliche Handlungsweise *f*.
**malhonnêteté** *f* Ⓑ [impolitesse; manque de civilité] | incivility; impoliteness; lack of manners || Unhöflichkeit *f*.
**malhonnêteté** *f* Ⓒ [indécence] | indecency || Unanständigkeit *f*.
**mali** *m* | deficit; shortfall || Defizit *n*; Fehlbetrag *m*.
**malice** *f* | malice; maliciousness || Arglist *f*; Hinterlist *f* | **avec** ~ **; par** ~ | maliciously; with malice; out of mischief || arglistig; hinterlistig; mit Arglist; böswillig.
**malicieux** *adj* | malicious || arglistig *f* | **abandon** ~ | wilful desertion; malicious abandonment || bösliches (böswilliges) Verlassen *n*.
**malignement** *adv* | malignantly; mischievously || bösartig.
**malignité** *f* | malignancy; malignity || Bösartigkeit *f*.
**malintentionné** *adj* | ill-minded; ill-intentioned || übelwollend; mit schlechten (üblen) Absichten *fpl*.
**mal-jugé** *m* | wrong sentence; miscarriage of justice || unrichtiges Urteil *n*; Fehlspruch *m*.
**malle** *f* Ⓐ [malle-poste] | mail; mail bag || Postbeutel *m*; Postsack *m*.
**malle** *f* Ⓑ [bateau à vapeur] | mail steamer (boat) || Postdampfer *m*.
**malmenage** *m* Ⓐ | mishandling || schlechte (falsche) Führung *f* (Handhabung *f*).
**malmenage** *m* Ⓑ [mésemploi] | misuse || Mißbrauch *m*.
**malmener** *v* Ⓐ | to mishandle || schlecht (falsch) führen (handhaben).
**malmener** *v* Ⓑ [mal appliquer] | to misuse; to illuse || mißbrauchen.
**malmener** *v* Ⓒ [maltraiter] | to maltreat; to illtreat || mißhandeln.
**malmener** *v* Ⓓ [traiter brutalement] | to handle roughly (severely) || schlecht (grob) behandeln.
**maltraiter** *v* | ~ **q.** | to maltreat sb.; to ill-treat sb.; to handle sb. roughly (badly); to treat sb. badly || jdn. schlecht behandeln; jdn. mißhandeln.
**malveillamment** *adv* | malevolently; with ill will || übelwollend; mißgünstig.
**malveillance** *f* | malevolence; ill will || Übelwollen *n*; böser Wille *m* | **avec** ~ **; avec (dans une) intention malveillante** | malevolently; ill-willed || mißgünstig; in übelwollender (mißgünstiger) Absicht | **par** ~ | out of spite || zum Trotz.
**malveillant** *adj* | malevolent; malicious; ill-disposed; ill-willed || übelwollend.
**malvenu** *adj* Ⓐ [qui manque de droit] | unqualified; unjustified; wrong || unberechtigt; im Unrecht.
**malvenu** *adj* Ⓑ [malavisé] | ill-advised || unbesonnen.
**malversation** *f* Ⓐ [détournement de deniers publics] | malversation; peculation; misappropriation (embezzlement) (fraudulent conversion) of public funds || Unterschlagung *f* (Veruntreuung *f*) öffentlicher Gelder (im Amt); Amtsunterschlagung; Unterschleif *m* | **commettre une** ~ **(des** ~ **s)** | to misappropriate (to embezzle) public funds; to peculate || Amtsunterschlagung *f* (Unterschleife *mpl*) begehen.
**malversation** *f* Ⓑ [prévarication] | malfeasance in office; malpractice || Verfehlung *f* (Vergehen *n*) im Amt; Amtsvergehen.
**mandant** *m* Ⓐ | principal; client || Auftraggeber *m*; Mandant *m*.
**mandant** *m* Ⓑ | **les** ~ **s d'un député** | the constituents *pl* (the constituency) of a deputy || die Wähler *mpl* (die Wählerschaft *f*) eines Abgeordneten.
**mandat** *m* Ⓐ [droit d'agir] | agency || Auftrag *m*; Auftragsverhältnis *n* | **acceptation de** ~ **(d'un** ~ **)** | acceptance of an order || Annahme *f* (Übernahme *f*) eines Auftrages; Auftragsannahme | **contrat de** ~ | agency contract (agreement) || Auftragsvertrag *m*; Mandatsvertrag | ~ **d'exécution** | execution (carrying out) of an order || Ausführung *f*

**mandat** *m* Ⓐ *suite*
eines Auftrages | **sans ~** | without authority ‖ ohne Auftrag | **gérant d'affaires sans ~** | agent who acts on sb.'s behalf without his request ‖ Geschäftsführer *m* ohne Auftrag | **gestion d'affaires sans ~** | conducting business on sb.'s behalf without his request ‖ Geschäftsführung *f* ohne Auftrag | **~ de négociation** | negotiating brief ‖ Verhandlungsauftrag.

**mandat** *m* Ⓑ [procuration; pouvoir] | power of attorney; power; authority; proxy ‖ Vollmacht *f*; Bevollmächtigung *f* | **~ de représenter** | authorization (power) to represent ‖ Vertretungsmacht *f* | **formule de ~** | form of proxy; proxy form ‖ Vollmachtsformular *n* | **~ général** | general power ‖ Generalvollmacht | **~ spécial** | special power ‖ Spezialvollmacht; Sondervollmacht.

**mandat** *m* Ⓒ [~ de justice] | order; warrant ‖ Befehl *m;* Mandat *n* | **~ d'amener** | order (warrant) to appear ‖ Vorführungsbefehl *m* | **~ d'arrêt; ~ d'arrestation** | warrant (order) of (for the) arrest; writ of attachment; warrant of apprehension (to apprehend the body) ‖ Haftbefehl; Verhaftungsbefehl | **décerner (lancer) un ~ d'arrêt contre q.** | to take out a warrant against sb.; to issue a warrant for the arrest of sb. ‖ gegen jdn. einen Haftbefehl erwirken (erlassen) | **~ de comparution** | summons *sing* to appear; summons ‖ Vorladung *f*; Ladung *f* zu erscheinen (zum Erscheinen); Vorladungsbefehl | **~ d'exécution; ~ de procéder à l'exécution; ~ exécutoire** | writ of execution; enforcement order ‖ Vollstreckungsbefehl *m*; Vollstreckungsauftrag *m* | **~ de dépôt** | committal order; committal ‖ Haftbefehl *m* [des Untersuchungsrichters]; Einlieferungsbefehl | **~ de paiement** | order to pay; warrant for payment ‖ gerichtlicher Zahlungsbefehl | **~ de perquisition** | search warrant ‖ Durchsuchungsbefehl | **~ de saisie** | distraint (distress) warrant; warrant of distress ‖ Pfändungsbefehl; Pfändungsbeschluß *m;* Beschlagnahmeverfügung *f;* Zwangsvollstreckungsbefehl | **~ du Trésor** | treasury warrant ‖ finanzbehördlicher Arrestbefehl.

**mandat** *m* Ⓓ [~ international] | mandate ‖ Mandat *n* | **commission des ~s** | mandate commission ‖ Mandatskommission *f* | **pays (territoire) sous (de) ~** | country (territory) under mandate; mandated territory ‖ Mandatsgebiet *n;* Mandatsland *n* | **régime de ~** | mandate (mandatory) government ‖ Mandatsregierung *f;* Mandatsverwaltung *f* | **~ de la Société des Nations** | mandate of the League of Nations ‖ Mandat des Völkerbundes; Völkerbundsmandat | **~ colonial** | colonial mandate ‖ Kolonialmandat | **sous ~** | under mandate ‖ unter Mandatsverwaltung.

**mandat** *m* Ⓔ [ordre de payer] | money order (transfer); order to pay ‖ Anweisung *f;* Überweisung *f;* Geldanweisung *f* | **~ d'abonnement** | money order for the payment of subscription fees ‖ Einziehungsauftrag *m* für Abonnementsgebühren | **~ de banque** | bank transfer order ‖ Bankauftrag *m;* Banküberweisungsauftrag *m* | **chèque-~** | transfer by cheque ‖ Überweisung durch Scheck | **distributeur de ~s** | postman for money orders ‖ Geldbriefträger *m* | **~ sur l'étranger** | foreign money order ‖ ausländische Postanweisung | **~ à ordre** | bill made out to order ‖ Anweisung an Order | **~ de paiement** ① | order to pay (for payment) ‖ Zahlungsanweisung; Zahlungsauftrag *m* | **~ de paiement** ② | cash order; disbursement voucher ‖ Kassenanweisung; Auszahlungsanweisung | **~ de poste; ~ postal** | money (post office) order; postal order ‖ Postanweisung | **~ de poste international; ~ international** | international money order ‖ internationale Postanweisung | **~ de recouvrement** | order to collect ‖ Einziehungsauftrag *m* | **~ de remboursement** | collection by (through) the post ‖ Nachnahmepostanweisung; Postauftrag *m* | **télégramme-~ ; ~ télégraphique** | telegraphic money order ‖ telegraphische Postanweisung | **~ de versement** ① | paying-in form ‖ Zahlkarte *f* | **~ de versement** ② | postal money order ‖ Postanweisung *f* | **~ de virement** | order to pay ‖ Zahlungsanweisung | **~ de voyage** | traveller's cheque ‖ Reisescheck *m*.

**mandat** *m* Ⓕ [effet négociable] | bill of exchange; bill; draft ‖ Wechsel *m;* Tratte *f*.

**mandat** *m* Ⓖ [~ électoral; ~ de député; ~ législatif] | electoral mandate ‖ Wahlmandat *n;* Abgeordnetenmandat *n* | **~ impératif** | election pledge ‖ Wahlversprechen *n* | **abandonner (renoncer à) son ~** | to vacate one's seat ‖ sein Mandat niederlegen.

**mandat** *m* Ⓗ (fonction) | appointment; mandate; term (period) of office ‖ Amtszeit *f* | **le ~ des membres expire...** | the terms of office of the members shall expire... ‖ die Amtszeit der Mitglieder endet... | **le ~ des membres du comité est renouvelable** | the appointment (period of office) of the committee members may be renewed; the committee members may be reappointed (re-elected) ‖ die Mitglieder sind wiederernennbar.

**mandat** *m* Ⓘ (compétence); **le ~ (les attributions) du comité** | the terms of reference of the committee ‖ die Zuständigkeit (der Zuständigkeitsbereich) des Ausschusses | **cette question ne fait pas partie du ~ de la commission** | this question does not come within (under) the committee's terms of reference ‖ diese Frage fällt nicht in den (gehört nicht zu dem) Zuständigkeitsbereich des Ausschusses.

**mandataire** *m* Ⓐ | agent; authorized agent; attorney; proxy ‖ Beauftragter *m;* Bevollmächtigter *m;* Mandatar *m;* beauftragter (bevollmächtigter) Vertreter *m* | **co-~** | joint proxy ‖ Mitbeauftragter; Mitbevollmächtigter | **~ aux Halles** | sales agent in public markets ‖ Verkaufsagent *m* in öffentlichen Markthallen | **~ général** | general agent ‖ Generalvertreter *m;* Generalagent *m* | **~ légal** | statutory agent ‖ gesetzlicher Vertreter | **~ secondaire** | sub-agent ‖ Unterbevollmächtigter | **agir seule-**

**ment à titre de ~ de q.** | to act only as agent for sb. || nur als Beauftragter für jdn. handeln.

**mandataire** *m* Ⓑ [délégué; ~ du peuple] | representative of the people || Volksbeauftragter *m;* Deputierter *m.*

**mandataire** *adj* | **Etat ~ ; puissance ~** | mandate (mandatory) power || Mandatarmacht *f;* Mandatsmacht.

**mandat-carte** *m* | money order || Postüberweisungskarte *f.*

**—-contribution** *f* | free money order for payment of taxes || Steuerzahlkarte *f.*

**mandatement** *m* [action de mandater] | order || Anweisung *f* | **~ d'une somme** | order to pay a sum || Zahlungsanweisung.

**mandater** *v* | to authorize a payment; to give order to pay || eine Zahlung anweisen; Auftrag zu einer Zahlung erteilen.

**mandat-lettre** *m* | money order by letter || briefliche Zahlungsanweisung *f* | **~ de crédit** | letter of credit || Kreditbrief *m.*

**—-poste** *m* | money (post-office) order; postal money order || Postanweisung *f.*

**—-télégraphique** *m* | telegraphic money order || telegraphische Postanweisung *f.*

**mandement** *m* Ⓐ [ordre écrit] | [written] order || [schriftlicher] Befehl *m* (Auftrag *m*) | **~ pastoral** | pastoral letter || [bischöflicher] Hirtenbrief *m.*

**mandement** *m* Ⓑ [ordre de payer] | money order || Anweisung *f.*

**mander** *v* Ⓐ [faire savoir] | to report; to write || melden; berichten | **on mande de ...** | it is reported from ... || es wird von ... (aus ...) berichtet.

**mander** *v* Ⓑ [ordonner] | **~ à q. de faire qch.** | to instruct sb. to do sth. || jdn. instruieren, etw. zu tun.

**mander** *v* Ⓒ [assigner; citer] | to summon || vorladen | **~ q. à la barre** | to summon (to cite) sb. before the court || jdn. vor Gericht laden (vorladen) | **~ q. par téléphone** | to summon sb. by telephone || jdn. telephonisch rufen lassen.

**maniement** *m;* **manîment** *m* Ⓐ [gestion] | handling; management || Handhabung *f;* Leitung *f* | **~ des affaires** | conduct of affairs || Führung der Geschäfte | **~ d'une entreprise** | management of a business || Leitung eines Unternehmens (eines Geschäftes).

**maniement** *m;* **manîment** *m* Ⓑ [**~ de monnaie**] | handling of money || Verwaltung *f* von Geld (von Geldern) | **~ des deniers publics** | handling of public funds (of public money) || Verfügung über öffentliche Gelder.

**manier** *v* Ⓐ [gérer; conduire] | to handle; to manage; to conduct || handhaben; leiten; führen | **~ les affaires** | to conduct the business || die Geschäfte führen | **~ une entreprise** | to manage a business || ein Unternehmen (ein Geschäft) leiten.

**manier** *v* Ⓑ [de l'argent] | **~ des fonds** | to handle funds (money) || Geld (Gelder) verwalten.

**manière** *f* | manner; way || Art *f;* Weise *f* | **en aucune ~** | on no account; under no circumstances || auf keinen Fall; unter keinen Umständen | **de la même ~** | in like (in the same) manner || auf die gleiche Weise; in gleicher Weise | **~ d'agir** | way (manner) of acting; line of acting || Handlungsweise *f;* Verhalten *n* | **~ de vivre** | manner (mode) of living || Lebensweise *f;* Lebensart *f.*

**manières** *fpl* | manners || Manieren *fpl* | **avoir de bonnes ~** | to be well-mannered || gute Manieren haben; wohlerzogen sein | **avoir de mauvaises ~** | to be ill-mannered || schlechte (keine) Manieren haben; schlecht erzogen sein.

**manifestant** *m* | demonstrator; one who participates in a demonstration || Manifestant *m;* Demonstrant *m.*

**manifestation** *f* Ⓐ | manifesto; proclamation || Kundmachung *f;* Bekanntmachung *f;* Bekanntgabe *f;* Veröffentlichung *f* | **serment de ~** | oath of disclosure (of manifestation) || Offenbarungseid *m.*

**manifestation** *f* Ⓑ [publique ou politique] | demonstration || Demonstration *f* | **prendre part à une ~** | to take part in a political demonstration || an einer politischen Kundgebung (Demonstration) teilnehmen.

**manifeste** *m* Ⓐ [**~ du chargement; ~ de fret**] | freight (ship's) (captain's) manifest; list of freight; freight list; manifest (memorandum) of the cargo || Ladeverzeichnis *n;* Frachtliste *f;* Frachtgüterliste; Ladungsmanifest *n;* Schiffsmanifest | **~ de douane** | customs manifest || Zollerklärung *f* | **~ d'entrée** | inward manifest || Zolleingangserklärung; Zolleinfuhrerklärung | **~ de sortie** | outward manifest || Zollausgangserklärung; Zollausfuhrerklärung | **~ de transit** | transit manifest || Zolldurchgangserklärung.

**manifeste** *m* Ⓑ [proclamation] | public declaration; manifesto; proclamation || öffentliche Erklärung *f* (Bekanntmachung *f*) (Kundmachung *f*); Manifest *n;* Proklamation *f* | **~ électoral** | election (electioneering) manifesto || Wahlmanifest *n;* Wahlaufruf *m;* Wahlproklamation *f.*

**manifeste** *adj* | evident; overt; manifest; obvious || offenkundig; offenbar; offensichtlich.

**manifestement** *adv* | evidently; overtly; manifestly; obviously; plainly || offenbar; offensichtlich; augenscheinlich.

**manifester** *v* Ⓐ [faire connaître; témoigner] | to manifest; to make known; to reveal || bekanntmachen; manifestieren; kundtun; bezeugen | **~ sa volonté** | to give expression to one's will || seinen Willen kundtun (äußern); eine Willenserklärung abgeben | **se ~** | to show itself || sich zeigen; sich äußern.

**manifester** *v* Ⓑ [prendre part dans une démonstration] | to demonstrate; to take part in a demonstration || demonstrieren; an einer Demonstration teilnehmen.

**manigancer** *v* | to scheme; to plot; to work [sth.] underhand || Ränke schmieden; Verschwörungen anzetteln; intrigieren.

**manigances** *fpl* | underhand practices (dealings) (plots); secret practices; schemings; intrigues || Machenschaften *fpl;* Umtriebe *mpl;* Intrigen *fpl.*
**manipulateur** *m* | manipulator || Manipulierer *m;* Schieber *m.*
**manipulation** *f* Ⓐ | handling || Handhabung *f* | **frais de ~** | handling fee (charge) (charges) || Behandlungsgebühr *f;* Bearbeitungsgebühr.
**manipulation** *f* Ⓑ [tripotage] | manipulation || Schiebung *f* | **~ de la monnaie** | manipulation of the currency; currency manipulation || Währungsmanipulation *f* | **~ électorale** | vote fraud; electoral corruption || Wahlschwindel *m;* Wahlschiebung.
**manipuler** *v* Ⓐ [manœuvrer] | to handle || handhaben; behandeln.
**manipuler** *v* Ⓑ [tripoter] | to manipulate || manipulieren | **~ une élection** | to manœuvre an election || bei einer Wahl Schwindel treiben.
**manœuvrable** *adj* | manœuvrable || manövrierfähig.
**manœuvre** *m* Ⓐ | unskilled labo(u)rer || ungelernter Arbeiter *m* | **travail de ~** | manual (unskilled) labo(u)r || ungelernte Arbeit *f.*
**manœuvre** *m* Ⓑ [homme de peine] | day labo(u)rer; hack || Taglöhner *m.*
**manœuvre** *m* Ⓒ [aide-maçon] | hodman || Handlanger *m.*
**manœuvre** *f* Ⓐ | handling; operation || Handhabung *f;* Betrieb *m* | **~ à bras** | working by hand || Bedienung *f* mit der Hand; Handbetrieb *m* | **gare de ~** | shunting (sorting) station; marshalling yard || Verschiebebahnhof *m;* Rangierbahnhof.
**manœuvre** *f* Ⓑ [intrigue] | machination; manoeuvre || Machenschaft *f;* Manöver *n* | **~ de Bourse** | stock-exchange manoeuvre || Börsenmanöver *n* | **~s électorales** | election disturbances || Wahlmanöver *npl;* Wahlumtriebe *mpl.*
**manœuvre** *f* Ⓒ [ ~ frauduleuse; escroquerie] | swindle; swindling; fraud || betrügerische Machenschaft *f;* Schwindel *m;* Betrug *m* | **~ dolosive** | malice || hinterlistiger Trick *m;* Hinterlist *f.*
**manœuvrer** *v* Ⓐ [manier] | to work; to handle; to operate || bedienen; betreiben.
**manœuvrer** *v* Ⓑ | to manoeuvre || manövrieren.
**manquant** *m* Ⓐ [personne absente] | defaulter; absentee || [der] Abwesende; [der] Ausgebliebene; [der] Nichterschienene.
**manquant** *m* Ⓑ [insuffisance] | shortage; short; deficiency | Fehlbetrag *m;* Abgang *m;* Defizit *n* | **~ en caisse** | deficiency in the cash; cash deficiency || Kassenfehlbetrag; Kassendefizit | **~ en poids** | shortage of weight || Gewichtsabgang; Gewichtsverlust *m.*
**manquant** *adj* Ⓐ [absent] | defaulting; absent || ausbleibend; nicht erschienen; abwesend.
**manquant** *adj* Ⓑ [insuffisant; incomplet] | missing || fehlend | **somme ~ e** | cash deficiency || Fehlbetrag *m* | **comme ~ de** | for want of; in default of || mangels.

**manquant** *adj* Ⓒ [épuisé] | out of stock || nicht auf Lager; vergriffen.
**manque** *m* Ⓐ | shortage; want; lack || Fehler *m;* Mangel *m* | **~ d'affaires** | slackness of the market; slack business (market) || langsames (ruhiges) Geschäft *n;* Geschäftsstille *f;* Flaute *f* | **~ d'à-propos** | absence of sense; pointlessness || Inhaltslosigkeit *f* | **~ d'argent** ① | lack (want) (scarcity) (shortness) of money; pressure for money || Geldmangel *m;* Geldknappheit *f* | **~ d'argent** ②; **~ de capitaux; ~ de fonds** ① | lack (scarcity) of funds; want of capital || Kapitalmangel; Kapitalknappheit | **~ de fonds** ② | no funds; no effects; no (want of) provision || ohne (mangels) (keine) Deckung *f* | **pour défaut de motifs et ~ de base légale** | as groundless and without legal basis || wegen mangelnder Begründung und ungenügender Rechtsgrundlage | **~ de confiance** | lack of confidence || Mangel an Vertrauen; Vertrauensmangel | **~ de convenances** | lack (breach) (absence) of good manners || Mangel an Umgangsformen | **~ de courant** | current failure || Versagen *n* (Ausbleiben *n*) des Stromes | **~ d'égards** | lack of consideration; inconsiderateness || Mangel an Rücksicht; Rücksichtslosigkeit *f* | **~ d'expérience** | lack of experience; inexperience || Mangel an Erfahrung; Unerfahrenheit *f* | **~ de foi** | breach of trust (of faith) || Treubruch *m;* Vertrauensbruch | **~ de forme** | defect in form; irregularity || Formmangel; Formfehler | **~ à gagner** | loss of earnings || Ertragsausfall *m;* Gewinnentgang | **~ à gagner fiscal** | loss of tax revenue || Steuerausfall | **~ de parole** | breach of promise (of one's word); failure to keep one's word || Nichteinhaltung *f* eines (seines) Wortes (Versprechens); Wortbruch *m* | **~ de poids** | deficiency in weight; short weight || Untergewicht *n* | **~ de respect** | lack (want) of respect; disrespect || Mangel an Respekt; Respektlosigkeit *f* | **~ de soins** | lack of diligence || mangelnde Sorgfalt *f.*
★ **~ à gagner** | gains *pl* prevented || entgangener Gewinn *m* | **suppléer à un ~** | to make good a deficiency || einem Mangel abhelfen.
★ **de ~** | wanting; missing; absent | fehlend; abwesend | **par (pour) ~ de** | for want of; for lack of || aus Mangel an; mangels.
**manque** *m* Ⓑ [insuffisance] | deficiency; wantage || Fehlbetrag *m;* Manko *n;* Defizit *n* | **~ en caisse** | deficiency in the cash; cash deficiency || Kassenfehlbetrag; Kassendefizit; Kassenmanko.
**manqué** *adj* Ⓐ [défectueux] | defective || fehlerhaft | **pièce ~ e** | waster || Ausschußstück *n.*
**manqué** *adj* Ⓑ [non réussi] | unsuccessful; without success | erfolglos; fehlgeschlagen; ohne Erfolg | **affaire ~ e** | failure | Fehlschlag *m* | **gain ~** | gains *pl* prevented; anticipated profit || entgangener Gewinn *m.*
**manquement** *m* Ⓐ [infraction] | breach; violation || Verletzung *f;* Verstoß *m* | **~ à l'amitié** | breach of friendship || Bruch *m* der Freundschaft | **~ au de-**

**voir** | breach (dereliction) of duty ‖ Pflichtverletzung; Pflichtvernachlässigung f | ~ **à la discipline** | breach of (departure from) discipline ‖ Verletzung der Disziplin; Verstoß gegen die Disziplin | ~ **à une règle** | violation of a rule ‖ Verletzung einer Regel (einer Bestimmung).

**manquement** m Ⓑ [défaut] | non-compliance; default ‖ Nichteinhaltung f | ~ **d'un débiteur** | default of a debtor; failure of a debtor to meet his commitments (obligations) ‖ Schuldnerverzug | ~ **aux engagements;** ~ **aux obligations** | failure to comply with (to carry out) obligations ‖ Nichteinhaltung von Verpflichtungen | ~ **aux obligations professionnelles** | failure to carry out one's official duties ‖ Verstoß gegen die Dienstpflichten | ~ **à sa promesse** | failure to keep one's promise ‖ Nichteinhaltung eines Versprechens.

**manquement** m Ⓒ [omission] | omission ‖ Unterlassung f.

**manquement** m Ⓓ [absence] | absence ‖ Fehlen n; Nichtvorhandensein f; Abwesenheit f.

**manquements** mpl | shortcomings ‖ Verfehlungen fpl.

**manquer** v Ⓐ [faire défaut] | ~ **son but** | to fail its purpose ‖ seinen Zweck verfehlen | ~ **à son devoir** | to fail (to be failing) in one's duties ‖ seiner Pflicht nachkommen; seine Pflicht vernachlässigen (nicht erfüllen) | ~ **à ses engagements** | to fail to meet one's commitments ‖ seine Verpflichtungen nicht einhalten; seinen Verpflichtungen nicht nachkommen | ~ **à ses engagements envers q.** | to fail sb. ‖ seinen Verpflichtungen jdm. gegenüber nicht nachkommen | ~ **à sa parole (à sa promesse)** | to fail to keep one's word (one's promise) ‖ sein Wort (sein Versprechen) nicht halten (nicht einlösen) | **faire** ~ **une tentative** | to foil an attempt ‖ einen Versuch zum Scheitern bringen.

**manquer** v Ⓑ [laisser échapper] | to miss ‖ entgehen; verfehlen | ~ **un mariage** | to miss a chance of getting married ‖ eine Gelegenheit, sich zu verheiraten, verpassen | ~ **une occasion** | to miss a chance (an opportunity); to let an opportunity go by ‖ eine Gelegenheit verpassen (ungenützt lassen).

**manquer** v Ⓒ [faire faillite] | to fail; to fail in business ‖ Konkurs machen.

**manquer** v Ⓓ [ne pas avoir] | ~ **d'allant** | to lack initiative (energy) ‖ keine Entschlußkraft haben | ~ **d'argent** | to have no money; to be without (short of) money ‖ kein Geld haben; ohne Geld sein | ~ **de politesse** | to be lacking in politeness ‖ es an der Höflichkeit fehlen lassen | ~ **de respect envers q.** | to fail in respect for sb. ‖ es jdm. gegenüber an Respekt fehlen lassen | ~ **de tout** | to be destitute of everything ‖ an allem Mangel haben.

**manquer** v Ⓔ [être en moins] | to be missing ‖ fehlen | ~ **en magasin** | to be out of stock ‖ nicht auf Lager sein; vergriffen sein.

**manquer** v Ⓕ [mal exécuter] | ~ **un travail** | to make a bad (poor) job ‖ eine Arbeit schlecht erledigen (ausführen).

**manuel** m | handbook; guidebook; guide; manual ‖ Handbuch n; Führer m; Leitfaden m; Manual n | ~ **élémentaire** | elementary guide ‖ Elementarbuch n | ~ **lexique** | dictionary in handbook size ‖ Handwörterbuch.

**manuel** adj | **habileté** ~ **le** | skill ‖ Handfertigkeit f | **ouvrage** ~ | handiwork ‖ Handarbeit f | **travail** ~ | manual labo(u)r ‖ Handarbeit f.

**manuellement** adv | manually; by hand ‖ mit der Hand.

**manufacture** f Ⓐ | manufacture; making ‖ Herstellung f; Fabrikation f.

**manufacture** f Ⓑ [établissement industriel] | factory; mill; works pl ‖ Fabrik f; Werk n; Fabrikbetrieb m; Industriebetrieb.

**manufacture** f Ⓒ [article de ~] | manufactured article; article of manufacture; product ‖ gewerbliches Erzeugnis n; Fabrikerzeugnis; Fabrikware f.

**manufacturé** adj | factory-made; manufactured ‖ fabrikmäßig; gewerblich | **produits** ~ **s** | manufactured goods (articles); articles of manufacture ‖ Fabrikware f; Fertigware; Fabrikerzeugnisse npl.

**manufacturer** v | to manufacture; to make; to produce ‖ herstellen; fabrizieren.

**manufacturier** m | manufacturer; mill owner ‖ Fabrikbesitzer m; Fabrikant m; Fabrikherr m.

**manufacturier** adj | **centre** ~ | manufacturing (industrial) centre ‖ Fabrikzentrum n; Industriezentrum | **industrie** ~ **ère** | manufacturing (transforming) industry ‖ verarbeitende Industrie f; Verarbeitungsindustrie f | **ville** ~ **ère** | manufacturing (industrial) town ‖ Industriestadt f; Fabrikstadt.

**manumission** f | liberation ‖ Freilassung f von Leibeigenen.

**manuscrit** m | manuscript ‖ Handschrift f; Manuskript n.

**manuscrit** adj | written by hand; by longhand; handwritten; manuscript ‖ handschriftlich; mit der Hand geschrieben; handgeschrieben; im Manuskript | **clause** ~ **e** | handwritten clause; clause added (inserted) in long-hand ‖ handschriftliche (handschriftlich beigefügte) Klausel f | **lettre** ~ **e** | handwritten letter ‖ mit der Hand geschriebener Brief m.

**manutention** f | handling; management; administration ‖ Handhabung f; Behandlung f; Verwaltung f.

**manutentionnaire** m Ⓐ | keeper ‖ Verwalter m.

**manutentionnaire** m Ⓑ [ouvrier à la tâche] | piece worker ‖ Akkordarbeiter m.

**manutentionner** v | to handle; to manage ‖ handhaben; verwalten.

**maquillage** m | falsification ‖ Aufmachung f; Fälschung f.

**maquiller** v | to falsify ‖ aufmachen; fälschen; frisieren | ~ **un bilan** | to cook (to fake) (to fiddle) a balance sheet ‖ eine Bilanz frisieren | ~ **la vérité** | to distort the truth ‖ die Wahrheit verdrehen.

**marasme** m | stagnation; dullness ‖ Geschäftslosigkeit f; Geschäftsstockung f.

**marc** m | **au** ~ **le franc** | proportional; proportion-

**marc** *m, suite*
ate; in proportion; prorata ‖ verhältnismäßig; nach Verhältnis.
**marchand** *m* | dealer; tradesman; trader ‖ Kaufmann *m;* Handelsmann *m;* Händler *m;* Handeltreibender *m* | **~ au détail** | retail dealer (trader); retailer ‖ Kleinhändler; Detaillist *m* | **état de ~** | trade ‖ Handelsstand *m;* Handel *m* | **~ en gros;** **~ en demi-gros** | wholesale dealer (trader); wholesaler ‖ Großhändler; Grossist | **~ de journaux** | newsagent ‖ Zeitungshändler; Zeitschriftenhändler | **tribunal des ~s** | trade court ‖ Kaufmannsgericht *n*.
★ **~ ambulant** | itinerant trader; hawker; pedlar ‖ Hausierer *m;* Wandergewerbetreibender *m;* Gewerbetreibender im Umherziehen | **~ détaillant** | retail dealer (trader); retailer ‖ Kleinhändler.
**marchand** *adj* Ⓐ [vendable; vénal] | marketable; merchantable; saleable; salable ‖ verkäuflich; gangbar; absetzbar.
**marchand** *adj* Ⓑ [commerçant] | tradesmanlike ‖ kaufmännisch | **procédés peu ~ s** | untradesmanlike practices ‖ unkaufmännisches Verhalten *n*.
**marchand** *adj* Ⓒ [commercial; de commerce] | trading; merchant; mercantile; commercial ‖ handeltreibend; Handels... | **capitaine ~** | captain (master) of a trading vessel ‖ Kapitän *m* eines Handelsschiffes | **charge ~ e** | payload ‖ Nutzlast *f* | **commis ~** | commercial (merchant's) clerk ‖ Handlungsgehilfe *m;* kaufmännischer Angestellter *m* | **flotte ~ e** | merchant fleet ‖ Handelsflotte *f* | **marine ~ e** | mercantile (merchant) (commercial) marine ‖ Kauffahrteiflotte *f;* Handelsmarine *f* | **navire ~ ; vaisseau ~** | merchant ship (vessel); trading vessel; merchantman ‖ Handelsschiff *n;* Kauffahrteischiff | **nom ~** | commercial (trade) name ‖ Handelsname *m;* Firmenname; Handelsbezeichnung *f* | **place ~ e** | trading place ‖ Handelsplatz *m* | **prix ~** ① | wholesale (trade) price ‖ Großhandelspreis *m* | **prix ~** ② | trade value ‖ Handelswert *m* | **qualité loyale et ~ e** ① | fair average quality ‖ gute Mittelqualität *f* | **qualité ~ e** ② | saleable quality ‖ handelsübliche Qualität *f* | **produits de qualité ~ e** | goods of marketable quality ‖ verkaufsfähige (marktfähige) Güter | **rivière ~ e** | navigable river ‖ schiffbarer Fluß *m* (Strom *m*) | **valeur ~ e** | commercial (market) (marketable) value ‖ Handelswert *m;* Marktwert *m;* Verkaufswert.
**marchandage** *m* Ⓐ | bargaining; haggling ‖ Handeln *n;* Feilschen *n*.
**marchandage** *m* Ⓑ [sous-entreprise moyennant un prix forfaitaire] | sub-contracting on the piecework system ‖ Vergebung *f* auf Akkord.
**marchandage** *m* Ⓒ [système d'exploitation] | sweating of labo(u)r; sweating system ‖ Ausbeutung *f;* Ausbeutungssystem *n*.
**marchandailler** *v* | to haggle over the price ‖ am Preis feilschen.
**marchandailleur** *m* | haggler ‖ Feilscher *m*.

**marchande** *f* | business (trading) woman ‖ Geschäftsfrau *f;* Geschäftsinhaberin *f*.
**marchander** *v* Ⓐ | to bargain; to haggle ‖ handeln; feilschen | **~ qch. avec q.** | to haggle with sb. over sth. ‖ mit jdm. über etw. feilschen | **~ sur le prix de qch.** | to haggle over the price of sth.; to beat down the price of sth. ‖ mit jdm. über den Preis von etw. feilschen; den Preis von etw. herunterdrücken.
**marchander** *v* Ⓑ [donner un travail à forfait] | to sublet piece-work ‖ Arbeit im Akkord vergeben.
**marchander** *v* Ⓒ [exploiter] | to sweat ‖ ausbeuten.
**marchandeur** *m* Ⓐ | haggler; cheapener ‖ Feilscher *m;* Händler *m*.
**marchandeur** *m* Ⓑ | subcontractor of labor; job contractor ‖ Vermittler *m* von Gelegenheitsarbeiten.
**marchandeur** *m* Ⓒ | sweater ‖ Ausbeuter *m*.
**marchandise** *f* | goods; merchandise; commodity; commodities; article(s) ‖ Ware(n) *fpl;* Handelsware(n); Güter *npl;* Artikel *mpl* | **abandon de(s) ~ s en douane** | abandonment of goods in customs ‖ Preisgabe *f* von Zollgut an die Zollbehörden | **assortiment de ~ s** | assortment of goods ‖ Warensortiment *n* | **assurance sur ~ s** | insurance on merchandise (on goods) ‖ Warenversicherung *f;* Güterversicherung | **assurance maritime de ~ s** | marine (maritime) (cargo) insurance; insurance on cargo ‖ Seeversicherung *f;* Frachtversicherung | **bon de ~** | goods voucher ‖ Warengutschein *m* | **bourse des ~ s** | produce exchange ‖ Warenbörse *f* | **~ s de cabotage** | coasting cargo ‖ Küstenfracht *f* | **circulation des ~ s; échange de ~ s** | movement (exchange) of goods ‖ Warenverkehr *m;* Warenaustausch *m* | **compte de ~ s** | goods (merchandise) (stock) account ‖ Warenkonto *n* | **courtier de ~ s** | produce (merchandise) broker ‖ Warenmakler *m* | **~ s de bon débit; ~ s d'un débit facile** | goods with a ready sale ‖ leicht verkäufliche (absetzbare) (unterzubringende) Ware(n) | **dépôt (gare) de (des) ~ s** | goods station (yard) (depot) ‖ Güterbahnhof *m;* Güterstation *f* | **dépôt de ~ s** | stock of goods; store ‖ Warenlager *n;* Warenniederlage *f* | **~ s assujetties aux droits; ~ passible de droits; ~ payante des droits de douane; ~ sujettie à des droits; ( ~ s) tarifée(s) (taxée(s))** | dutiable goods ‖ zollpflichtige Ware(n) (Güter) | **~ s exemptes de droits; ~ exempte; ~ franche de tout droit; ~ libre à l'entrée** | free (duty-free) goods ‖ zollfreie Ware(n) | **échantillon de ~ s** | sample ‖ Warenprobe *f;* Warenmuster *n* | **écoulement de ~ s** | sale (selling) (distribution) (marketing) of goods ‖ Absatz *m* von Waren; Warenabsatz | **~ s d'entrepôt (en entrepôt); ~ entreposées** | bonded goods; merchandise (goods) in bond ‖ Waren (Güter) unter Zollverschluß | **mettre des ~ s en (à l') entrepôt** | to put (to place) goods in bond (into bonded warehouse); to bond goods ‖ Waren unter Zollverschluß bringen (einlagern) | **envoi de ~ s** | consignment of goods ‖ Warensendung *f* | **~ s d'espèce et de qualité moyenne** | goods of average quality ‖ Waren von mittlerer

Art (Beschaffenheit) und Güte | **expédition des ~s** | despatch (despatching) of goods ‖ Güterabfertigung f; Güterexpedition f | **~ d'exportation** | goods (merchandise) for exportation ‖ Ausfuhrgüter; Ausfuhrwaren; Exportgüter | **~s destinées à l'exportation** | goods intended for export ‖ zur Ausfuhr bestimmte Waren | **~ de groupage** | general (mixed) cargo ‖ Sammelgüter; Sammelladung f | **liste de ~s** | list of goods; stock book ‖ Warenverzeichnis n; Warenkatalog m | **livre des ~s** | stock (warehouse) (store) book ‖ Lagerbuch n; Warenbestandsbuch | **lot de ~s** | lot ‖ Warenposten m; Warenpartie f | **~ en magasin** | stock in hand ‖ Waren auf Lager; Warenlager f | **marché des ~s** | produce (commodity) market ‖ Warenmarkt m; Produktenmarkt | **~ en masse** | bulk commodities ‖ Massengüter | **~s d'origine étrangère** | goods of foreign origin; foreign goods ‖ Waren ausländischer Herkunft; ausländische Waren | **~s de pacotille** | goods of inferior quality; shoddy goods ‖ Ramschwaren; Schundwaren; Ausschußware | **~s à la pièce** | piece goods ‖ Stückgüter; Waren, die nach dem Stück verkauft werden | **~s du pont** | deck cargo ‖ Deckgüter; Deckladung f | **~s de retour** | returned goods; goods returned ‖ Retourware | **service (trafic) des ~s; trafic-~s** | goods (merchandise) traffic; freight service; goods carried ‖ Güterverkehr m; Frachtverkehr | **tarif de ~s** | goods rates (tariff) ‖ Gütertarif m | **train de ~s** | goods (freight) train ‖ Güterzug m | **~ en transit** | goods in transit ‖ Durchgangsgüter; Transitwaren | **transport de (des) ~s** | carriage (conveyance) (forwarding) (transport) (transportation) of goods ‖ Güterbeförderung f; Warenbeförderung; Warentransport m; Güterverkehr m [VIDE: **transport** Ⓐ] | **~s de grande vitesse** | express goods ‖ Eilgut n; Eilgüter; Expreßgut.
★ **~s acquittées** | duty-paid goods ‖ verzollte Waren (Güter) | **~s non acquittées** | goods which have not (not yet) been cleared through customs ‖ noch nicht verzollte (noch unverzollte) Ware (Waren) | **~s avariées** | damaged goods ‖ beschädigte Ware | **~s bonnes et recevables** | goods in sound and acceptable condition ‖ Waren in gutem und annahmefähigem Zustande | **~s communautaires** [CEE] | Community goods ‖ Gemeinschaftswaren | **~ encombrante** | bulky articles (goods) ‖ Sperrgut n; sperrige Güter | **~s naufragées** | shipwrecked goods ‖ Schiffbruchsgüter | **~s périssables** | perishable goods ‖ leicht verderbliche Waren | **~s stockées** | stocked goods ‖ eingelagerte Waren.
★ **écouler (faire écouler) des ~s** | to sell goods ‖ Waren absetzen | **livrer les ~s; livrer la ~** | to deliver the goods ‖ die Ware(n) liefern.
**marche** f Ⓐ | course ‖ Gang m; Lauf m | **~ d'une affaire** | course of a matter ‖ Gang einer Sache (einer Angelegenheit) | **~ des affaires** | course (run) of business ‖ Gang m der Geschäfte; Geschäftsgang; Geschäftsbetrieb m; Geschäftsverkehr m |

**~ de l'instance** | proceedings pl; procedure ‖ Verfahren n; Prozeßverfahren | **~ de l'instruction** | course of the investigation ‖ Gang der Untersuchung | **~ à suivre** | procedure; way of proceeding ‖ Verfahren n; Vorgehen n | **en ~** | under way ‖ unterwegs; in Lauf.
**marche** f Ⓑ | **~ de la faim** | hunger march ‖ Hungermarsch m.
**marché** m Ⓐ [affaire; opération] | bargain; deal; dealing; transaction; contract; agreement ‖ Handel m; Vertrag m; Geschäft n; Abmachung f; Abschluß m | **~ par caisse; ~ au comptant** | cash bargain (transaction) (deal); bargain (transaction) for cash ‖ Barabschluß; Abschluß gegen Kasse; Bargeschäft; Kassageschäft; Komptantgeschäft | **~ clés en main; ~ clé sur porte** | turnkey contract ‖ Vertrag für schlüsselfertigen Bau | **~ de différence; ~ sur différences** | time bargain; put and call ‖ Differenzgeschäft | **~ en filière** | negotiable delivery note (order) ‖ durch Indossament übertragbare Lieferorder f | **~ à forfait; ~ forfaitaire** | transaction by contract ‖ Pauschalabschluß; Pauschalabkommen n; Pauschalvereinbarung f | **~ de gré à gré** | sale by private treaty (agreement) ‖ freihändiger Verkauf m | **~ à prime** | option bargain; option ‖ Optionsgeschäft | **~ à prime pour lever** | call (buyer's) option ‖ Terminskauf m | **~ à prime pour livrer** | put (seller's) option ‖ Terminsverkauf m | **~ de spéculation** | speculative bargain ‖ Spekulationsgeschäft | **~ à terme; ~ à livrer** | forward transaction (deal); time (settlement) bargain; contract for forward delivery ‖ Terminsabschluß; Terminsgeschäft; Abschluß auf künftige Lieferung | **~ ferme** | firm bargain (deal) ‖ fester Abschluß | **dans le silence du ~** | unless otherwise specified in the contract ‖ wenn nicht anderweitig im Vertrag bestimmt.
★ **~ public de fournitures** | public supply contract ‖ öffentlicher Lieferauftrag | **~ public de services** | public service contract ‖ öffentlicher Dienstleistungsauftrag | **~ public de travaux; ~ de travaux publics** | public works contract; contract for public works ‖ Auftrag für öffentliche Arbeiten.
★ **annuler un ~** | to cancel (to call off) a deal (a bargain) ‖ einen Handel rückgängig machen; einen Abschluß stornieren | **arrêter (conclure) (faire) un ~** | to close (to conclude) a bargain ‖ einen Handel (einen Kauf) (ein Geschäft) abschließen | **faire ~ de qch. avec q.** | to bargain with sb. for sth. ‖ mit jdm. um etw. handel (feilschen) | **passer un ~ avec q. pour un travail** | to contract (to make a contract) with sb. for a piece of work ‖ mit jdm. einen Abschluß für eine Arbeit machen | **rompre un ~** | to breach (to violate) an agreement ‖ einen Vertrag (ein Abkommen) brechen.
**marché** m Ⓑ | market ‖ Markt m | **accaparement du ~** | buying up (cornering) the market ‖ Aufkaufen n des Marktes | **accès au ~** | access to the market ‖ Marktzugang m | **achats et ventes au ~** Ⓛ | trading on the market ‖ Marktverkehr m | **achats et**

**marché** *m* ⑬ *suite*
**ventes au ~** ② | stock exchange transactions || Börsenumsätze *mpl* | **~ d'acheteurs** | buyer's market || Käufermarkt *m* | **~ des actions; ~ des titres** | stock (share) market; stock exchange || Aktienmarkt; Effektenmarkt | **~ des affrètements; ~ des frets** | freight market || Frachtenmarkt | **analyse du ~ ; étude du ~ (des ~ s)** | market analysis (study) (survey) || Marktuntersuchung *f;* Marktanalyse *f;* Marktstudie *f;* Marktforschung *f* | **approvisionnement du ~ (des ~ s)** | supply of the market(s); market supply || Belieferung *f* des Marktes (der Märkte); Marktbelieferung | **~ de l'argent; ~ des capitaux; ~ des monnaies** | money (capital) market || Geldmarkt; Kapitalmarkt | **resserrement du ~ de l'argent (des capitaux)** | tight (tightness of the) money market || Verknappung *f* des Geldmarktes; angespannter Kapitalmarkt | **~ aux bestiaux** | cattle market || Viehmarkt | **~ de(s) biens de consommation** | consumer market || Absatzmarkt für Konsumgüter | **~ après Bourse** | street (curb) (curbstone) market || Nachbörse *f;* Freiverkehr *m* | **~ des capitaux** | capital market || Kapitalmarkt | **contrôle (coordination) des ~ s** | marketing co-ordination || Marktregelung *f;* Absatzregelung | **~ hors cote** | unofficial over-the-counter market || Freiverkehrsmarkt | **le courant du ~** | the current market prices || die Tagespreise *mpl* | **cours (prix) du ~** ① | rate (price) (quotation) of the day; current price (rate) || Tagespreis *m;* Tageskurs *m;* Tagesnotierung *f;* Tagesnotiz *f* | **suivant le cours du ~** ① | at the current market price; at current market prices || zum Tagespreis; zu Tagespreisen | **cours du ~** ② | official market price (rate) || amtlicher Kurs *m;* Börsenkurs | **suivant le cours du ~** ② | at the official (current) rate; at the current market (official exchange) rate || zum amtlichen Kurs (Tageskurs); zum offiziellen Börsenkurs | **~ des courtiers** | brokers' market || Maklermarkt | **~ des denrées; ~ des marchandises; ~ des produits; ~ commercial** | commodity (produce) market || Produktenmarkt; Warenmarkt; Produktenbörse *f* | **~ du disponible** | spot market || Barverkehr *m;* Barverkehrsmarkt | **économie de ~ (de ~ libre); libre économie de ~** | «free market» economy || freie Marktwirtschaft *f;* «Marktwirtschaft» | **état (position) (situation) du ~** | situation (position) (state) of the market; market situation (conditions) || Marktlage *f;* Konjunktur *f* | **~ des émissions** | issue market || Markt der Kapitalemissionen; Emissionsmarkt | **étude des ~ s** | market study (research) || Marktstudie *f;* Marktforschung *f* | **~ d'exportation** | export market || Exportmarkt | **faiblesse du ~** | downward trend of the market || rückläufige Tendenz *f* des Marktes | **fermeté du ~** | firmness of the market; market fluctuations || Festigkeit *f* der Börse (der Kurse) | **fluctuations du ~** | fluctuations of the market; market fluctuations || Marktschwankungen *fpl* | **~ aux grains** | corn exchange || Getreidemarkt; Getreidebörse *f* | **heures de ~** ① | market time || Marktzeit *f* | **heures de ~** ② | stock exchange hours || Börsenstunden *fpl* | **des immeubles; ~ immobilier** | real estate market || Grundstücksmarkt; Immobilienmarkt | **jour de ~** | market day || Markttag *m* | **~ du logement** | housing market || Wohnungsmarkt | **~ des matières premières** | commodity (raw materials) market || Rohstoffmarkt | **organisation de ~ (du ~ )** | marketing organization || Absatzorganisation *f;* Marktordnung *f* | **~ s d'outre-mer** | overseas markets || überseeische Märkte | **place du ~** | market place || Marktplatz *m;* Börsenplatz | **pléthore sur le ~** | glut of the market; glutted market || Überschwemmung *f* des Marktes; überschwemmter Markt | **raffermissement du ~** | steadying of the market || Versteifung *f* der Kurse | **règlement du ~** | market regulations *pl* || Marktordnung *f;* Marktregelung *f* | **répartition des ~ s** | allocating (allocation of) markets; market-sharing || Aufteilung *f* der Märkte (von Märkten) | **revue du ~** | market report (review); report (review) of the market || Marktbericht *m;* Marktübersicht *f* | **risques du ~** | risks of the market; market risks || Marktrisiko *n* | **~ à terme** | forward market || Terminmarkt | **~ s à terme des matières premières** | commodity futures markets; futures exchanges || Warenterminmärkte; Warenterminbörsen | **~ du travail** | employment (labor) market || Arbeitsmarkt; Stellenmarkt | **~ aux valeurs** | investment market || Anlagemarkt; Markt der (für) Anlagewerte | **~ des valeurs** | security (stock) (share) market || Effektenmarkt | **~ des valeurs dorées** | gilt-edged market || Markt der mündelsicheren Werte.

★ **~ des changes (des devises)** | foreign exchange market || Devisenmarkt | **~ des eurodevises [CEE]** | Euro-currency market || Eurodevisenmarkt; Euromarkt | **~ des changes au comptant** | spot (exchange) market || Kassamarkt; Spotmarkt | **~ des changes au terme** | forward (exchange) market || Terminmarkt; Devisenterminmarkt | **double ~ des changes** | dual exchange; two-tier foreign market (exchange market) || gespaltener Devisenmarkt | **~ officiel des changes; ~ réglementé** | official (exchange) market || offizieller Markt (Devisenmarkt) | **~ libre des changes; ~ financier** | free (exchange) market; financial market || freier Markt (Devisenmarkt).

★ **~ actif; ~ actionné** | active market || lebhafter Markt; lebhafte Markttätigkeit *f* | **~ s agricoles** | agricultural markets || Agrarmärkte *mpl* | **~ animé** | active (brisk) stock market; active trading at the stock exchange || lebhafte Börse *f;* rege Umsätze *mpl* | **~ calme** ① | dull (flat) (quiet) market || ruhiger Markt; flaue (lustlose) (ruhige) Börse *f* | **~ calme** ② | dullness of the market || Flauheit *f* der Börse; Börsenflaute *f* | **~ contrôlé** | controlled market || gelenkter Markt | **~ étranger; ~ extérieur** | foreign market || Auslandsmarkt | **~ ferme; ~ soutenu** | steady (firm) (strong) market || feste

Börse *f;* fester Markt | ~ **financier** ①; ~ **monétaire** | money (capital) market ‖ Geldmarkt; Kapitalmarkt | ~ **financier** ② | stock market (exchange) ‖ Effektenbörse *f;* Effektenmarkt | ~ **intérieur (domestique)** | home (domestic) (internal) market ‖ Inlandsmarkt; Binnenmarkt; einheimischer Markt | ~ **mondial** | world market ‖ Weltmarkt | ~ **noir** | black market ‖ schwarzer Markt; schwarze Börse *f;* Schleichhandel *m* | **trafiquant du** ~ **noir** | black-marketeer; black-market operator ‖ Schwarzhändler *m* | ~ **officiel** | official market ‖ amtliche Notierung *f* | **au** ~ **ouvert** | in the outside market; over-the-counter ‖ im Freiverkehr *m* | ~ **public** | market overt ‖ öffentlicher Markt | ~ **terne** | dull market ‖ lustloser Markt; flaue (lustlose) Börse *f.*
★ **accaparer le** ~ | to corner the market ‖ den Markt aufkaufen | **encombrer (inonder) (surcharger) le** ~ | to glut the market; to cause a glut of the market ‖ den Markt überschwemmen | **être coté au** ~ ① | to have a market price ‖ einen Marktpreis haben | **être coté au** ~ ② | to be quoted on the Stock Exchange ‖ an der Börse notiert sein (werden) | **fournir un** ~ | to send goods to a market ‖ einen Markt beschicken | **répartir les (des)** ~ **s** | to allocate markets ‖ Märkte aufteilen (zuteilen) | **vendre au** ~ | to market ‖ auf den Markt bringen.
**Marché Commun** *m* Ⓐ [nom plutôt populaire pour les Communautés Européennes] | **le** ~ | the Common Market ‖ der Gemeinsame Markt [VIDE: **Communauté** Ⓓ].
**marché commun** *m* Ⓑ | common market ‖ gemeinsamer Markt | **le** ~ **agricole** | the common agricultural market ‖ der gemeinsame Agrarmarkt | **organisation commune des marchés** | common organization of agricultural markets ‖ gemeinsame Organisation der Agrarmärkte.
**marcher** *v* | to work; to run ‖ gehen; laufen; funktionieren | **en état de** ~ | in working order (condition) ‖ in betriebsfähigem Zustand | ~ **à vide** | to run idle; to idle ‖ leerlaufen.
**maréage** *m* | hire ‖ Heuer *f.*
**marge** *f* Ⓐ [espace blanc] | margin ‖ Rand *m;* Seitenrand | **annotation (note) en** ~ | marginal note ‖ Vermerk *m* am Rande; Randvermerk; Randbemerkung *f* | **annoter un livre en** ~ ; **mariginer un livre** | to make marginal notes in a book; to margin a book ‖ Randbemerkungen *fpl* in ein Buch machen (schreiben); ein Buch mit Randbemerkungen versehen | ~ **d'enregistrement** | filing margin ‖ Heftrand | **écrire qch. en** ~ | to write sth. in (on) the margin ‖ etw. auf den Rand schreiben | **mentionner (noter) (transcrire) qch. en** ~ | to make a note of sth. in the margin; to margin sth. ‖ etw. am Rande vermerken; etw. durch Randvermerk eintragen.
**marge** *f* Ⓑ [surplus] | margin ‖ Überschuß *m* | ~ **de bénéfice**; ~ **bénéficiaire** | margin of profit; profit margin ‖ Gewinnüberschuß; Gewinnspanne *f;* Spitze *f* | ~ **s bénéficiaires en diminution** | contracting profit margins ‖ schrumpfende Gewinnspannen *fpl.*
**marge** *f* Ⓒ [latitude; facilité] | allowance; margin ‖ Spielraum *m* | ~ **de sécurité** | margin for safety ‖ Sicherheitsspanne *f* | **accorder de la** ~ **(quelque** ~ **) à q.** | to allow (to give) sb. some latitude (some margin) ‖ jdm. einigen Spielraum geben | **avoir de la** ~ | to have enough margin ‖ genügend Spielraum haben | **laisser une bonne** ~ **pour qch.** | to make a generous allowance for sth. ‖ für etw. einen guten (ausreichenden) Spielraum lassen | **réserver une** ~ | to reserve a margin ‖ einen Spielraum lassen.
**marge** *f* Ⓓ [couverture] | cover; margin ‖ Deckung *f* | **appel de** ~ | call for additional cover ‖ Einfordern *n* von weiterer Deckung.
**margé** *part* | ~ **d'annotations** | with notes in the margin; with marginal notes ‖ mit Randbemerkungen *fpl* (mit Bemerkungen am Rande) versehen.
**marginal** *adj* | marginal ‖ am Rande | **glosse** ~ **e** | marginal note ‖ Randglosse *f* | **note** ~ **e** | marginal (foot) note ‖ Randbemerkung *f;* Randvermerk *m;* Fußnote *f.*
**marginer** *v* | to write (to note) (to annotate) on the margin ‖ an (auf) den Rand schreiben; am Rande vermerken (Anmerkungen machen).
**mari** *m* | husband; spouse ‖ Ehemann *m;* Ehegatte *m* | **puissance de** ~ | marital power ‖ ehemännliche (eheliche) Gewalt *f.*
**mariable** *adj* | marriageable ‖ heiratsfähig.
**mariage** *m* | marriage; matrimony; wedlock ‖ Ehe *f;* Heirat *f;* Verheiratung *f* | **acte de** ~ | certificate of marriage; marriage certificate ‖ Heiratsurkunde *f;* Heiratsschein *m;* Trauschein *m* | **agenceuse de** ~ **s** | matchmaker ‖ Heiratsvermittlerin *f* | ~ **d'amour**; ~ **d'inclination** | love match ‖ Liebesheirat; Neigungsheirat; Neigungsehe | **anneau de** ~ | wedding (marriage) ring ‖ Ehering *m* | **anniversaire (jour) du** ~ | wedding anniversary (day) ‖ Hochzeitstag *m* | **annonce (billet) de** ~ | notice of marriage ‖ Heiratsanzeige *f;* Vermählungsanzeige | **annulation de** ~ | nullification of a marriage ‖ Ehenichtigkeitserklärung *f* | **action (demande) en annulation de** ~ | action (petition) (suit) for annulment of marriage ‖ Klage *f* auf Anfechtung der Ehe; Eheanfechtungsklage; Ehenichtigkeitsklage | ~ **d'argent**; **beau** ~ | marriage for money; money marriage (match) ‖ Heirat nach Geld; Geldheirat; reiche Heirat | **faire un** ~ **d'argent (un beau** ~ **)** | to marry money ‖ eine Geldheirat machen; eine reiche Heirat machen; nach Geld heiraten | **bans de** ~ ; **publication des bans de** ~ | marriage banns; banns; proclamation of the banns ‖ Eheaufgebot *n;* Heiratsaufgebot | **célébration (conclusion) du** ~ | conclusion (consummation) (celebration) of marriage ‖ Eingehung *f* (Schließung *f*) der Ehe; Eheschließung | **consommation du** ~ | consummation of the marriage ‖ Vollziehung *f* der Eheschließung | **contrat de** ~ | marriage contract (deed) (settlement); articles *pl*

**mariage** *m, suite*
of marriage || Ehevertrag *m;* Ehekontrakt *m* | ~ **de convenance;** ~ **de raison** | marriage of convenience (of propriety) || Vernunftsheirat; Vernunftsehe | **demande en** ~ **; proposition de** ~ | proposal of marriage; marriage proposal || Heiratsantrag *m;* Heiratsangebot *n* | **faire la demande en** ~ | to propose marriage; to propose || einen Heiratsantrag machen (stellen) | **dé** ~ | divorce || Ehescheidung *f;* Scheidung | **dissolution du** ~ | dissolution of the marriage || Auflösung *f* der Ehe; Eheauflösung | **empêchement au** ~ | impediment to marriage || Ehehindernis *n* | **empêchement dirimant (prohibitif) au** ~ | diriment (absolute) impediment || trennendes Ehehindernis | **nullité du** ~ | nullity of the marriage || Nichtigkeit *f* der Ehe; Ehenichtigkeit | **opposition au** ~ | protest against a marriage || Einspruch *m* gegen die Eheschließung; Heiratseinspruch | **promesse de** ~ | promise of marriage (to marry) || Eheversprechen *n;* Heiratsversprechen | **rupture de promesse de** ~ | breach of promise (of promise of marriage) || Bruch *m* des Heiratsversprechens (des Eheversprechens) (des Verlöbnisses); Verlöbnisbruch | **registre des** ~ **s** | register of marriages; marriage register || Heiratsregister *n* | **re** ~ **; nouveau** ~ | remarriage || Wiederverheiratung *f* | **validation d'un** ~ | validation of a marriage || Bestätigung *f* (Gültigkeitserklärung *f*) einer Eheschließung.
★ ~ **annulable** | contestable (avoidable) marriage || anfechtbare Ehe | ~ **civil** ① | marriage before the registrar || Eheschließung *f* vor dem Standesbeamten; standesamtliche Trauung *f;* Ziviltrauung | ~ **civil** ② | civil (common-law) marriage || bürgerliche Ehe; Zivilehe | ~ **mixte** | mixed marriage || Mischehe; gemischte Ehe | ~ **morganatique** | morganatic marriage || morganatische Ehe; Ehe zur linken Hand | ~ **nul** | void marriage || nichtige Ehe | **parent par** ~ | related by marriage || verschwägert | ~ **putatif** | putative marriage || Putativehe.
★ **annoncer un** ~ ① | to announce a marriage || eine Eheschließung anzeigen | **annoncer un** ~ ②**; faire l'annonce d'un** ~ | to publish the banns of marriage || das Eheaufgebot erlassen | **célébrer (contracter) le** ~ | to celebrate the marriage; to marry || die Ehe eingehen (schließen); heiraten | **contester la validité d'un** ~ | to contest the validity of a marriage || eine Ehe anfechten | **prendre q. en** ~ | to marry sb.; to wed sb.; to take sb. in marriage || jdn. heiraten; sich mit jdm. verheiraten.
★ **hors** ~ **; hors du** ~ | out of wedlock; illegitimate || außerehelich; unehelich; illegitim | **lors de son** ~ | at the time of his (her) marriage; when he (she) married || zur Zeit seiner (ihrer) Eheschließung; als er (sie) heiratete.

**marié** *m* [homme marié] | married man; husband || verheirateter Mann; Ehemann; Ehegatte | **nouveaux** ~ **s** ① | bride and bridegroom || Bräutigam und Braut | **les nouveaux** ~ **s** ② | the newly married (newly wedded) couple; the newly-wed(ded) || das neuvermählte Paar; die Neuvermählten.

**marié** *adj* | **non** ~ | not married; unmarried || unverheiratet; ledig.

**mariée** *f* [femme mariée] | married woman; spouse; wife || verheiratete Frau; Ehefrau; Ehegattin; Gattin.

**marier** *v* Ⓐ [s'unir en mariage] | to marry || heiraten | **d'âge à se** ~ **; en âge de se** ~ | of (of a) marrying age; of marriageable age; of an age to be married || in heiratsfähigem Alter | **fille à** ~ | marriageable daughter || heiratsfähige Tochter | **se** ~ | to marry; to get married || heiraten; sich verheiraten; sich vermählen | **se** ~ **au-dessous de son rang** | to marry beneath one || sich unter seinem Stand verheiraten; unter seinem Stand heiraten | **se** ~ **avec q.** | to marry (to wed) sb.; to take sb. in marriage || jdn. heiraten; sich mit jdm. verheiraten | **dé** ~ | to sever the marriage tie || das Eheband lösen; die Ehe auflösen (scheiden) | **se dé** ~ | to seek (to obtain) (to get) a divorce || sich scheiden lassen; eine Scheidung erlangen | **se re** ~ | to marry again (a second time); to contract a new marriage || wieder heiraten; sich wiederverheiraten; eine neue Ehe eingehen.

**marier** *v* Ⓑ [joindre] | ~ **un couple** | to wed a couple; to unite a couple in wedlock; to join a couple in marriage || ein Paar trauen; ein Paar zum Ehebund vereinen.

**marier** *v* Ⓒ [donner en mariage] | ~ **sa fille** | to give one's daughter in marriage; to find a husband for one's daughter || seine Tochter verheiraten; für seine Tochter einen Mann finden.

**marin** *m* | sailor; mariner || Matrose *m* | **abri (foyer) du** ~ | sailors' home || Seemannsheim *n* | ~ **de commerce** | seaman; sailor in the merchant marine || Seemann *m;* Matrose in der Handelsmarine | **d'un bon** ~ **; en bon** ~ **; de** ~ | seamanlike || seemännisch.

**marin** *adj* | **carte** ~ **e** | sea (nautical) chart || Seekarte *f.*

**marine** *f* | marine; shipping; navigation || Marine *f;* Flotte *f;* Schiffahrt *f* | **bureau de la** ~ ① | navy office || Seeamt *n;* Marineamt | **bureau de la** ~ ② | maritime (naval) court || Seegericht *n* | ~ **de commerce, ~ marchande** | commercial (merchant) (mercantile) marine (fleet) || Handelsmarine; Handelsflotte; Kauffahrteiflotte | **école de** ~ | naval school (academy) (college) || Marineschule *f;* Marineakademie *f* | **entrepreneur de la** ~ | ship chandler || Lieferant von Schiffsbedarf | ~ **de l'Etat; ~ de guerre; ~ militaire** | navy; naval forces *pl* || Kriegsmarine; Kriegsflotte; Seestreitkräfte *fpl* | **loi sur la ~ marchande** | merchant shipping act || Seehandelsrecht *n* | **terme de** ~ | nautical term || seemännischer Fachausdruck *m* (Ausdruck).

**marital** *adj* | marital || ehemännlich; ehelich | **approbation** ~ **e; autorisation** ~ **e** | husband's authorization (approval) || ehemännliche Zustimmung *f*

**pouvoir** ~ ; **puissance** ~ **e** | marital powers || eheliche (ehemännliche) Gewalt *f.*
**maritime** *adj* | maritime; marine; sea ... || See ...; Schiffs ... | **accident** ~ | sea accident; accident at sea || Unfall *m* zur See; Seeunfall | **affaires** ~ **s** ① | naval affairs || Seewesen *n* | **affaires** ~ **s** ② | shipping concerns (interests); maritime affairs || Schiffahrt *f;* Schiffahrtswesen *n;* Schiffahrtsinteressen *npl* | **affaires** ~ **s** ③; **industrie** ~ | shipping business (trade) (industry); shipping || Seetransportgeschäft *n;* Schiffahrt *f* | **agence** ~ | shipping agency || Schiffahrtskontor *n;* Schiffsagentur *f* | **agent** ~ ①; **courtier** ~ | shipping agent (broker) || Schiffsmakler *m;* Seetransportmakler | **agent** ~ ② | navy agent || Schiffahrtsagent *m* | **armement** ~ | shipowning (shipping) business (industry) || Hochseereederei *f;* Reederei | **arsenal** ~ | naval dockyard; Navy Yard || Kriegsmarinewerft *f;* Marinewerft.
★ **assurance** ~ ①; **assurance** ~ **de marchandises** | marine (maritime) insurance (assurance); sea (ocean) insurance || Seeversicherung *f;* Versicherung gegen Seegefahr; Seeschadenversicherung; Seetransportversicherung | **assurance** ~ ② | underwriting business; underwriting || Seeversicherungsgeschäfte *npl* | **clauses d'assurances** ~ **s** | marine insurance clauses || Seeversicherungsbedingungen *fpl* | **compagnie d'assurances** ~ **s** | marine insurance company || Seeversicherungsgesellschaft *f* | **courtier d'assurances** ~ **s** | marine insurance agent (broker) || Seeversicherungsmakler *m* | **assureur** ~ | marine underwriter; underwriter || Seeversicherer *m.*
★ **blocus** ~ | blockade || Blockade *f* | **bourse** ~ | shipping exchange || Frachtenbörse *f* | **carte** ~ | maritime (nautical) chart; sea chart || Seekarte *f;* nautische Karte | **change** ~ | maritime interest || Seewechsel *m* | **code** ~ ; **droit** ~ ; **législation** ~ | maritime code (law) || Seerecht *n;* Seehandelsrecht | **code de justice** ~ | articles of war || Seekriegsrecht | **commerce** ~ | maritime (sea-borne) (sea-going) commerce (trade); ocean trade || Seehandel *m;* Überseehandel; Kauffahrteischiffahrt *f;* Kauffahrtei *f* | **conférence** ~ | shipping conference || Schiffahrtskonferenz *f* | **construction** ~ | shipbuilding || Schiffbau *m* | **courtage** ~ | ship brokerage || Schiffsmaklergeschäft *n* | **coutume** ~ | maritime custom || Seebrauch *m* | **documents** ~ **s** | shipping documents (papers) || Verschiffungsdokumente *npl;* Verschiffungspapiere *npl;* Verladungspapiere; Konnossemente *npl* | **exportation** ~ | sea-borne exports *pl* || Ausfuhr *f* auf dem Seewege | **fournisseur** ~ | ship chandler || Lieferant *m* von Schiffsbedarf | **fournitures** ~ **s** | ship chandlery; ship's stores || Schiffsbedarfsmagazin *n;* Schiffsproviant *m* | **gare** ~ | harbor station || Hafenbahnhof *m* | **guerre** ~ | war at sea; naval war (warfare) || Krieg *m* zur See; Seekrieg | **hypothèque** ~ ; **privilège** ~ | maritime lien || Schiffspfandrecht *n* | **incident** ~ | naval incident || Flottenzwischenfall *m* | **inscription** ~ | marine registry || Schiffsregister *n;* Eintragung *f* ins (im) Schiffsregister | **bureau de l'inscription** ~ | marine registry office || Schiffsregisteramt *n* | **ligue** ~ | naval (navy) league || Flottenverein *m* | **messageries** ~ **s** | sea transport of goods || Paketfahrt *f* | **mouvements** ~ **s; nouvelles** ~ **s** ① | movement of shipping || Nachrichten *fpl* über Schiffsbewegungen | **nouvelles** ~ **s** ② | shipping intelligence (news) (reports) || Schiffsnachrichten *fpl;* Schiffahrtsnachrichten | **nation** ~ ; **puissance** ~ | naval (sea) (maritime) power || Seemacht *f* | **navigation** ~ | maritime (high-seas) navigation || Seeschiffahrt *f;* Hochseeschiffahrt | **parcours** ~ ; **trajet** ~ ; **traversée** ~ | sea voyage; voyage; sea transit || Seereise *f;* Überfahrt *f* | **pêche** ~ | sea (deep-sea) fishery || Seefischerei *f;* Hochseefischerei | **péril** ~ ; **risque** ~ | maritime peril (risk) (adventure); perils (dangers) of the sea; risk (dangers) at sea || Seegefahr *f;* Seerisiko *n;* Seetransportrisiko | **point d'appui** ~ | naval base (station) (port) || Flottenstützpunkt *m;* Flottenbasis *f;* Marinebasis | **police** ~ | marine (marine insurance) policy || Seeversicherungspolice *f* | **port** ~ | sea port || Seehafen *m* | **préfet** ~ | port admiral || Hafenkommandant *m* | **préfecture** ~ | port admiral's office || Hafenkommandantur *f* | **prêt** ~ | loan on bottomry; bottomry marine (maritime) loan || Bodmereidarlehen *n;* Bodmerei *f* | **profit** ~ | maritime (marine) interest || Bodmereidarlehenszinsen *mpl* | **répertoire** ~ | shipping directory || Schiffahrtskalender *m* | **service** ~ | shipping service || Seetransportdienst *m* | **suprématie** ~ | naval supremacy || Seeherrschaft *f;* Vorherrschaft *f* zur See | **trafic** ~ | ocean (maritime) traffic || Seeverkehr *m* | **transport** ~ | marine (maritime) transport; transport(ation); carriage (shipment) by sea; sea (ocean) transport || Beförderung *f* auf dem Seewege; Seetransport *m;* Seebeförderung; Seefracht *f* | **droit des transports** ~ **s** | law of carriage by sea; shipping law || Seetransportrecht *n;* Seefrachtrecht | **industrie des transports** ~ **s** | shipping business (trade) || Seetransportgeschäft *n* | **travail** ~ | employment at sea || Beschäftigung *f* zur See | **ville** ~ | sea-side town || Seestadt *f* | **voie** ~ | sea (maritime) route; ocean course (lane) || Seeweg *m;* Seestraße *f.*

**maroquin** *m* | minister's portfolio; leather folder for carrying ministerial documents || Aktentasche für ministerielle Dokumente.

**marquage** *m* | marking; branding || Kennzeichnung *f;* Markieren *n;* Markierung *f.*

**marquant** *adj* | of mark; outstanding; of distinction; of note; distinguished || von Ruf; von Ansehen; angesehen; hervorragend; prominent.

**marque** *f* Ⓐ [signe] | sign; mark || Zeichen *n;* Marke *f* | ~ **au crayon** | pencil mark || Bleistiftnotiz *f* | ~ **de la douane** | customs stamp || Zollstempel *m* | ~ **d'identité** | identification (identity) mark || Erkennungszeichen; Erkennungsmarke | ~ **de limite** | boundary (land) mark || Grenz-

**marque** *f* Ⓐ *suite*
zeichen | ~ **à la plume** | pen mark || mit Tinte geschriebene Notiz *f*.
★ ~ **caractéristique**; ~ **distinctive** | distinctive mark || Unterscheidungsmerkmal *n;* Unterscheidungszeichen | ~ **fiscale** | revenue stamp; stamped revenue bond || Steuerzeichen; Stempelstreifen *m*.
★ **laisser sa** ~ **sur qch.** | to leave one's mark upon sth. || seine Spuren auf etw. hinterlassen | **mettre une** ~ **à qch.** | to put a mark on sth.; to mark sth. || etw. markieren (kennzeichnen) (mit einem Kennzeichen versehen).
**marque** *f* Ⓑ [ ~ de commerce; ~ de fabrication; ~ de fabrique] | trade mark; trademark || Warenzeichen *n;* Fabrikmarke *f;* Fabrikzeichen; Handelsmarke; Schutzmarke; Firmenzeichen | **apposition d'une** ~ | use of a trade mark || Anbringung *f* (Verwendung *f*) eines Warenzeichens | **article de** ~ | branded (proprietary) article || Markenartikel *m;* geschützter Artikel | **droit des** ~ **s** | law of trade marks; trade mark law || Markenrecht *n* | **obligation de la** ~ **;** ~ **obligatoire** | obligation to use a trade mark || Markenzwang; Zwang zur Führung eines Warenzeichens | **propriétaire (titulaire) de la** ~ | owner of the trade mark; trade mark owner || Markeninhaber *m;* Warenzeicheninhaber; Zeichenberechtigter *m* | **protection légale des** ~ **s** | protection of trade marks; trade mark protection || Markenschutz *m* | **loi sur la protection des** ~ **s** | trade mark act || Markenschutzgesetz *n* | ~ **de qualité** | sign (mark) of quality || Gütezeichen; Qualitätsmarke *f* | **radiation de** ~ | cancellation of a trade mark || Löschung *f* eines Warenzeichens; Markenlöschung | **action en radiation de** ~ | nullity action for the cancellation of a trade mark || Klage *f* auf Löschung eines Warenzeichens (auf Warenzeichenlöschung); Markenlöschungsklage | **registre (rôle) des** ~ | register of trade marks || Zeichenrolle *f;* Warenzeichenrolle; Markenregister *n*.
★ ~ **collective** | collective mark (trade mark) || Kollektivmarke *f;* Kollektivzeichen; Verbandszeichen *n* | ~ **déposée;** ~ **commerciale enregistrée** | registered trade mark || eingetragenes Fabrikzeichen (Warenzeichen); eingetragene Schutzmarke | ~ **internationale** | international trade mark || international eingetragenes Warenzeichen | ~ **mondiale** | world mark || Weltmarke | ~ **nominale** | word trade mark || Wortzeichen.
**marque** *f* Ⓒ [signe servant de signature] | sign manual; signature; cross || Handzeichen *n* | ~ **d'homologation** | approval mark || Prüfzeichen | ~ **d'homologation CEE** | EEC type-approval mark for motor vehicles | ~ **d'origine** | mark of origin || Ursprungszeichen; Herkunftszeichen.
**marque** *f* Ⓓ [de première qualité] | brand || Marke *f* | **articles (produits) de** ~ | patent (branded) articles (goods) || Markenartikel *mpl;* Markenware

*f* | **de première** ~ | of the best make; best brand || beste Ware *f* (Markenware) | **de** ~ ① | of a well-known brand || einer wohlbekannten Marke | **de** ~ ② | of choice quality || von ausgesuchter Qualität.
**marque** *f* Ⓔ | price label [marked in letters] || Preisauszeichnung *f* [in Buchstaben].
**marqué** *adj* Ⓐ | marked || gekennzeichnet; kenntlich gemacht; markiert.
**marqué** *adj* Ⓑ [fixé] | **au jour** ~ | on the appointed (fixed) day || am (zum) verabredeten (festgesetzten) Tag.
**marqué** *adj* Ⓒ [indiqué] | **prix** ~ ① | list (catalogue) price || Listenpreis *m;* Katalogpreis | **prix** ~ ② | price marked [in figures] || Preisauszeichnung *f* [in Ziffern].
**marqué** *adj* Ⓓ | **être** ~ **de . . .** | to bear the stamp (the mark) of . . . || sich auszeichnen durch . . . | ~ **de . . .** | bearing the stamp (the mark) of . . . || ausgezeichnet durch . . .
**marqué** *adj* Ⓔ [timbré] | **papier** ~ | stamped paper || Stempelpapier *n*.
**marquer** *v* Ⓐ [mettre une marque] | ~ **de poteaux indicateurs** | to signpost || mit Wegweisern versehen; markieren | ~ **qch.** | to mark sth.; to put a mark on sth. || etw. markieren (kennzeichnen) (mit einem Kennzeichen versehen).
**marquer** *v* Ⓑ [fixer; assigner] | ~ **un jour pour qch.** | to fix (to appoint) a day for sth. || einen Tag für etw. festsetzen (verabreden).
**marquer** *v* Ⓒ [étiqueter] | to label; to mark; to ticket | auszeichnen; etikettieren.
**marquer** *v* Ⓓ [écrire; inscrire] | ~ **ses dépenses** | to keep a record of one's expenses || seine Ausgaben aufschreiben | ~ **qch.** | to note sth.; to make a note of sth. || etw. notieren; von etw. eine Notiz machen.
**marquer** *v* Ⓔ [stigmatiser] | ~ **un criminel** | to brand a criminal || einen Verbrecher brandmarken.
**marron** *m* Ⓐ [courtier non autorisé] | outside (unlicensed) broker || nicht zugelassener (schwarzer) Makler *m*.
**marron** *m* Ⓑ [marchand non patenté] | unlicensed trader || nicht zugelassener Händler *m*.
**marron** *m* Ⓒ [trafiquant du marché noir] | black-marketeer; black-market operator || Schwarzhändler *m*.
**marron** *m* Ⓓ [ouvrage imprimé clandestinement] | secretly printed book; book printed clandestinely || insgeheim gedrucktes Buch *n* (Werk *n*).
**marron** *adj* Ⓐ | unlicensed || nicht zugelassen; nicht lizensiert | **avocat** ~ | hedge (sea) (shyster) (snitch) (pettifogging) lawyer || Winkeladvokat *m;* Rechtsverdreher *m* | **courtier** ~ ① | outside (unlicensed) broker || freier (amtlich nicht zugelassener) Makler *m* | **courtier** ~ ② | shady (dishonest) broker || Schwindelmakler *m;* Winkelmakler; schwarzer Makler | **médecin** ~ | quack doctor; quack || Quacksalber *m;* Kurpfuscher *m;* Scharlatan *m*.

**marron** *adj* Ⓑ [non qualifié] | unqualified || nicht qualifiziert.
**marronnage** *m* Ⓐ | outside broking; jobbing || Betätigung *f* als Winkelmakler.
**marronnage** *m* Ⓑ [imprimerie clandestine] | secret (clandestine) printing || Geheimdruckerei *f*.
**marronner** *v* Ⓐ | to do broker's business without being licensed || Maklergeschäfte betreiben, ohne als Makler zugelassen zu sein.
**marronner** *v* Ⓑ | to carry on a trade without proper license || ein Gewerbe ohne die vorgeschriebene Lizenz ausüben.
**marronner** *v* Ⓒ | to carry on a profession without legal qualification || einen Beruf ausüben, ohne die gesetzliche Befähigung dazu zu besitzen.
**marteau** *m* [du commissaire-priseur] | hammer [of the auctioneer] || Hammer *m* [des Versteigerers] | **passer sous le ~** | to come (to be sold) under the hammer || unter den Hammer (zur Versteigerung) kommen; versteigert werden | **faire passer qch. sous le ~** | to bring sth. under the hammer || etw. unter den Hammer (zur Versteigerung) bringen.
**martial** *adj* | **code ~** | articles *pl* of war || Kriegsrecht *n* | **cour ~e** | court martial; military court || Kriegsgericht *n*; Standgericht; Militärgericht | **loi ~e** | martial law || Standrecht | **proclamer la loi ~e** ① | to proclaim martial law || das Standrecht verhängen | **proclamer la loi ~e** ② | to proclaim (to declare) a state of siege || den Belagerungszustand (Ausnahmezustand) erklären.
**masse** *f* Ⓐ | mass; bulk || Masse *f*; Menge *f* | **arrestations en ~** | wholesale arrests || Massenverhaftungen *fpl* | **assemblée en ~** | mass meeting || Massenversammlung *f* | **émigration en ~** | mass emigration || Massenauswanderung *f* | **exécution en ~** | mass execution || Massenhinrichtung *f* | **fuite en ~** | mass flight || Massenflucht *f* | **marchandises en ~** | goods in bulk; bulk articles || Massenware *f*; Massengüter *npl* | **production en ~** | quantity (mass) production || Massenerzeugung *f*; Massenherstellung *f*; Massenproduktion *f* | **réunion de (en) ~** | mass meeting || Massenversammlung *f* | **en ~ ; en grande ~** ① | in a mass; in great number || massenhaft; massenweise; in Massen | **en ~ ; en grande ~** ② | in a body; in bulk || als Ganzes genommen | **~ monétaire** | volume of money || Geldvolumen *n*.
★ **acheter en ~** | to buy wholesale || im Großen einkaufen | **avoir qch. en ~** | to have a great number of sth. || von etw. eine große Anzahl (große Mengen) haben.
**masse** *f* Ⓑ [~ de gens] | crowd; mass (crowd) of people || Volksmenge *f*; Menschenmenge | **les ~s** | the masses; the mass of the people; the populace || die Massen *fpl*; die Volksmassen; das Volk | **la ~ des créanciers; la ~ créancière** | the general body of (of the) creditors || die Masse der Gläubiger | **les ~s ouvrières** | the working people (masses) || die Arbeitermassen; die arbeitenden (werktätigen) Massen | **agiter les ~s** | to stir up the masses || die Massen aufwiegeln.
**masse** *f* Ⓒ | property || Vermögensmasse *f* | **administrateur de la ~** | trustee in bankruptcy (of a bankrupt's estate); receiver || Masseverwalter *m*; Verwalter der Konkursmasse; Konkursverwalter | **administration de la ~** | administration of the bankrupt's estate || Masseverwaltung *f*; Verwaltung der Konkursmasse; Konkursverwaltung | **~ de (des) biens** ① | estate; property || Vermögensmasse *f*; Gütermasse | **~ de (des) biens** ②; **~ de la faillite** | bankrupt's estate || Konkursmasse *f* | **créance de la ~** | claim of the estate || Masseanspruch *m* | **créancier de la ~** | creditor of the (bankrupt's) estate || Massegläubiger *m*; Konkursgläubiger | **dette de la ~** | claim against the estate || Masseschuld *f* | **frais de la ~** | cost of the administration of the [bankrupt's] estate || Kosten *pl* der Konkursverwaltung; Massekosten | **~ de recours** | emergency fund || Hilfsfonds *m* | **~ venant en répartition; ~ à partager** | property divisible; assets for distribution || Teilungsmasse; zur Verteilung kommende Masse | **~ de la succession; ~ héréditaire** | estate; succession || Erbmasse.
★ **la ~ active** | the assets; the total (the total of) assets || die Aktivmasse; die Aktiven *npl* | **la ~ contribuable** | the taxable property | das steuerpflichtige (abgabenpflichtige) Vermögen *n* | **la ~ débitrice (passive)** | the liabilities; the total (the total of) the liabilities || die Schuldenmasse; die Passivmasse; die Passiven *npl* | **la ~ sociale** | the funds (the assets) of a company || das Gesellschaftsvermögen *n*; die Aktiven der Gesellschaft | **~ spéciale** | separate estate || Sondervermögen *n*; Sondergut *n*.
**masse** *f* Ⓓ [somme totale d'argent] | **~ fiscale globale** | total tax yield || Gesamtsteueraufkommen *n* | **la ~ monétaire** | money supply (stock) || Geldmenge *f*; Geldvolumen *n* | **expansion de la ~ monétaire** | increase in the money supply || Geldmengenausweitung *f* | **~ salariale** ① | total emoluments (total amount of wages and salaries) || Lohn- und Gehaltssumme *f*; Lohnsumme *f* | **~ salariale** ② | wage (wage and salary) costs || Lohnkosten *pl* | **~ salariale en termes réels par tête** | real per capita emoluments || Realwert der Lohn- und Gehaltsmasse pro Kopf | **indicateur de la ~ salariale** | total emoluments indicator || Lohnsummeindikator.
**masser** *v* | **se ~** | to mass; to gather in masses || sich ansammeln.
**massif** *adj* | **arrestations ~ves** | wholesale arrests || Massenverhaftungen *fpl* | **migration ~ve** | mass migration || Massenwanderung *f* | **vente ~ve; ventes ~ves** | mass distribution || Massenabsatz *m*.
**matelot** *m* | seaman; sailor; mariner || Seemann *m*; Matrose *m* | **~ de première classe; ~ breveté de première classe** | leading seaman || Maat *m* | **~ de deuxième classe** | able (able-bodied) seaman || Vollmatrose | **~ de troisième classe** | ordinary seaman || Leichtmatrose | **~ de l'Etat** | seaman in the

**matelot** *m, suite*
navy ‖ Matrose in der Kriegsmarine | ~ **de pont** | deck hand ‖ Deckarbeiter *m*.
**matérialisation** *f* | materializing ‖ Verwirklichung *f*.
**matérialiser** *v* [se ~] | to materialize ‖ sich verwirklichen.
**matériaux** *mpl* | **rareté de** ~ | scarcity (shortage) of material ‖ Materialknappheit *f* | ~ **de construction** | building materials *pl* ‖ Baumaterial *n;* Baumaterialien *npl*.
**matériel** *m* Ⓐ | material ‖ Material *n* | **chef du** ~ | store keeper ‖ Lagerverwalter *m;* Materialverwalter | ~ **d'emballage** | packing (packaging) material ‖ Pack-(Verpackungs-)material | ~ **d'exploitation** | working material (stock) ‖ Arbeitsmaterial; Betriebsmittel *npl* | ~ **de guerre** | war material ‖ Kriegsmaterial | ~ **main-d'œuvre et** ~ | labor and material ‖ Arbeitslohn *m* (Arbeitslöhne *mpl*) und Material | ~ **et outillage** | material(s) and equipment ‖ Material(ien) und Geräte | ~ **de transport;** ~ **roulant** | rolling stock (equipment) ‖ rollendes Material; Wagenmaterial; Wagenpark *m* | **vice de** ~ | faulty (defect) material ‖ Materialfehler *m*.
**matériel** *m* Ⓑ [installations] | implements *pl;* equipments *pl;* plant ‖ Einrichtungsgegenstände *mpl;* Einrichtung *f* | **compte** ~ | inventory account ‖ Sachkonto *n* | ~ **et équipment** | equipment; plant installations *pl* ‖ Betriebseinrichtung; Betriebsausstattung *f* | ~ **d'exploitation** | operating plant ‖ Betriebsanlage *f* | ~ **agricole** | farm (farming) implements; farm equipment ‖ landwirtschaftliche Maschinen *fpl* (Geräte *npl*) | ~ **fixe** ① | fixed plant (assets) ‖ Betriebsanlage(n) *fpl;* Produktionsanlage(n) | ~ **fixe** ② | permanent way ‖ Bahnkörper *m*.
**matériel** *adj* | material ‖ materiell | **dégâts** ~ **s; dommage** ~ | material damage *sing* ‖ Materialschaden *m;* materieller Schaden | **examen** ~ | verification of the facts ‖ sachliche Prüfung *f* | **fait** ~ | material fact ‖ Tatumstand *m* | **impossibilité** ~ **le** | physical impossibility ‖ materielle Unmöglichkeit *f* | **secours** ~ | material (pecuniary) assistance ‖ materielle (finanzielle) Hilfe *f* (Unterstützung *f*) | **valeurs** ~ **les** | tangible assets ‖ materielle (greifbare) Vermögenswerte *mpl* | **la vie** ~ **le** | the necessities of life ‖ die materiellen Bedürfnisse *npl;* die Lebensbedürfnisse.
**matériellement** *adv* | ~ **impossible** | physically impossible; impossible in point of fact ‖ faktisch unmöglich.
**maternel** *adj* | maternal ‖ mütterlich | **aïeul** ~ | maternal grandfather ‖ Großvater *m* mütterlicherseits | **ascendance** ~ **le** | ascendants *pl* on the mother's side ‖ Vorfahren *mpl* mütterlicherseits | **assistance** ~ **le** | maternity benefit ‖ Wochenhilfe *f* | **du côté** ~ | on the maternal side ‖ mütterlicherseits | **école** ~ **le** | infant school ‖ Kinderschule *f* | **langue** ~ **le** | mother (native) language (tongue) ‖ Muttersprache *f* | **dans la ligne** ~ **le** | in the maternal line; on the mother's side ‖ in der mütterlichen Linie; mütterlicherseits | **portion** ~ **le** | hereditary portion from one's mother's side ‖ mütterlicher Erbteil *m;* mütterliches Erbe *n*.
**maternité** *f* Ⓐ | maternity; motherhood ‖ Mutterschaft *f* | **assurance maladie-** ~ | maternity insurance ‖ Wochengeldversicherung *f;* Mutterschaftsversicherung | **secours de** ~ | maternity benefit ‖ Wochenhilfe *f;* Wochengeld *n*.
**maternité** *f* Ⓑ [salle des accouchées] | maternity ward (centre); lying-in hospital ‖ Entbindungsheim *n;* Wöchnerinnenheim.
**matière** *f* Ⓐ | material; commodity ‖ Material *n* | ~ **s d'alimentation** | foodstuffs *pl;* food; nourishment ‖ Lebensmittel *npl;* Nahrungsmittel; Nahrung *f* | ~ **s d'argent** | silver bullion ‖ Silberbarren *mpl* | ~ **s d'or** | gold bullion; bullion ‖ Goldbarren *mpl* | **vice de** ~ **s** | faulty (defective) material ‖ Materialfehler *m* | ~ **s premières** | raw materials ‖ Rohstoffe *mpl;* Rohmaterialien *npl* | **comptabilité-** ~ **(s)** | stock records; stock account book ‖ Lagerbuchhaltung *f* | **disette de** ~ **s premières** | scarcity of raw materials ‖ Rohstoffknappheit *f* | **marché des** ~ **s premières** | commodity market ‖ Rohstoffmarkt *m*.
**matière** *f* Ⓑ [sujet] | subject matter; subject ‖ Stoff *m;* Gegenstand *m* | **en** ~ **de commerce** | in commercial matters; in business ‖ in Handelssachen; im Geschäft | ~ **s en contestation** | matters in dispute (at issue) ‖ Streitgegenstände *mpl* | **à controverse** | cause of controversy ‖ Streitstoff | **à discussion** | matter for discussion ‖ Diskussionsgegenstand | ~ **s à procès;** ~ **s à poursuites** | grounds (cause) for litigation (for a law suit); subject-matter of (for) a lawsuit ‖ Grund *m* zu gerichtlichem Vorgehen; Prozeßmaterial *n;* Prozeßstoff | **table de** ~ **s (des** ~ **s)** | table of contents; contents *pl* ‖ Inhaltsverzeichnis *n;* Inhalt *m;* Sachregister *n;* Sachverzeichnis.
★ **être compétent en** ~ **de qch.** | to be familiar (conversant) with a matter ‖ mit einer Materie vertraut sein | **en** ~ **civile** | in civil cases (proceedings) ‖ in Zivilsachen | **en** ~ **pénale** | in criminal cases (proceedings) ‖ in Strafsachen | **en** ~ **sommaire** | in summary proceedings ‖ im summarischen Verfahren | **en** ~ **de** | in matters of; in point of ‖ bezüglich; in Sachen.
**matin** *m* | **courrier du** ~ | morning post (mail); first mail ‖ Morgenpost *f;* Frühpost | **édition du** ~ | morning edition ‖ Morgenausgabe *f* | **journal du** ~ | morning paper ‖ Morgenblatt *n;* Morgenzeitung *f*.
**matrice** *f* | roll; register ‖ Matrikel *f;* Rolle *f* | ~ **du rôle des contributions** | assessment roll ‖ Steuergrundliste *f;* Steuerrolle *f* | **langue** ~ | mother language (tongue) ‖ Muttersprache *f* | ~ **cadastrale** | land tax register ‖ Grundsteuerrolle; Grundsteuerkataster *m*.
**matricide** *m* Ⓐ [crime] | matricide ‖ Muttermord *m*.
**matricide** *m* Ⓑ | matricide ‖ Muttermörder *m*.

**matriculaire** adj | **note ~** | entry in the roll ‖ Stammrolleneintrag m.
**matricule** f Ⓐ [registre matricule] | roll; register; list ‖ Stammrolle f; Matrikel f.
**matricule** f Ⓑ [inscription] | inscription in the roll; registration; enrolment ‖ Eintragung f in die Stammrolle; Stammrolleneintrag m; Registrierung f; Immatrikulation f.
**matricule** f Ⓒ [extrait] | registration certificate ‖ Auszug m aus der Stammrolle; Stammrollenauszug.
**matricule** adj | **numéro ~** | registration number ‖ Registernummer f.
**matriculer** v | to enter upon the roll (the rolls); to enrol ‖ in die Stammrolle (in die Matrikel) eintragen.
**matrimonial** adj | matrimonial ‖ Ehe... | **affaires ~ es** | matrimonial matters ‖ Ehesachen fpl | **agence ~ e** | matrimonial agency ‖ Heiratsvermittlungsbüro n | **agent ~** | matrimonial agent; marriage agent (broker) ‖ Heiratsvermittler m; Ehemakler m | **cause ~ e** | matrimonial cause (suit) ‖ Ehesache f | **convention ~ e** | marriage contract (settlement); articles pl of marriage ‖ Ehevertrag m; Ehekontrakt m | **droit ~; régime ~** | law of marriage (of matrimony) (of husband and wife); matrimonial law ‖ Eherecht n | **régime ~ des biens** | law of property between husband and wife; regime of matrimonial property rights ‖ eheliches Güterrecht n; ehelicher Güterstand m.
**maturité** f | maturity ‖ Reife f | **défaut de ~** | immaturity ‖ mangelnde Reife; Unreife | **examen de ~** | school certificate examination ‖ Reifeprüfung f; Matura f | **avec ~** | after mature consideration ‖ nach reiflicher Überlegung f.
**maussade** adj | **le marché est ~ (languissant)** | the market is dull (heavy) ‖ der Markt ist lustlos.
**mauvais** adj | **~ e administration** ①; **~ e gestion** | mismanagement; maladministration ‖ schlechte Verwaltung f | **~ e administration** ②; **~ gouvernement** | misgovernment; misrule ‖ schlechte Regierung f | **~ e affaire** | bad business; losing bargain ‖ schlechtes Geschäft n; Verlustgeschäft | **~ conseils** | misguidance ‖ schlechte Beratung f | **~ e créance** | bad (doubtful) debt ‖ schlechte (zweifelhafte) Forderung f | **~ emploi; ~ usage** | misuse ‖ Mißbrauch m; mißbräuchliche Verwendung f | **en ~ état** ① | in bad condition (state) (repair) ‖ in schlechtem Zustande; in schlechter Verfassung | **en ~ état** ② | defective; out of condition ‖ defekt | **de ~ foi** | in bad faith ‖ schlechtgläubig; bösgläubig | **~ renom; ~ e réputation** | bad repute (reputation) ‖ schlechter (übler) Leumund m (Ruf m) | **de ~ renom** | of bad (ill) reputation; in bad repute; ill-reputed ‖ von schlechtem Ruf; übel beleumundet | **~ traitements** | bad (ill) treatment ‖ schlechte Behandlung f.
**maxime** f | maxim; principle ‖ Maxime f; Grundsatz m | **~ du droit** | principle of law; legal maxim ‖ Rechtsgrundsatz | **~ s banales** | copybook maxims ‖ banale Grundsätze mpl; Gemeinplätze mpl | **~ politique** | state maxim ‖ Staatsgrundsatz.

**maximer** v | to fix the maximum price ‖ den Höchstpreis festsetzen.
**maximum** m Ⓐ [maxima mpl] | maximum ‖ Höchstmaß n; Maximum n | **à concurrence d'un ~** | not exceeding ‖ bis zur Höhe von | **~ de la peine | maximum punishment** ‖ Höchststrafe f; höchstes Strafmaß n | **~ de poids** | maximum weight ‖ Höchstgewicht n | **au ~** | at most ‖ höchstens.
**maximum** m Ⓑ [prix ~] | maximum (highest) (top) price ‖ höchster Preis m; Höchstpreis; Maximalpreis.
**maximum** adj [pl maximums ou maxima] | maximum ‖ maximal; höchst | **chiffre ~** | maximum number ‖ Höchstzahl f | **délai ~** | maximum period ‖ Höchstfrist f | **durée ~** | maximum duration ‖ Höchstdauer f | **limite ~** | maximum limit ‖ höchstzulässige Grenze f; Höchstgrenze | **montant ~** | maximum (highest) amount; maximum ‖ Höchstbetrag m | **poids ~** | maximum weight ‖ Höchstgewicht n | **risque ~** | maximum risk ‖ Höchstrisiko m des Risikos; äußerstes Risiko n | **salaires ~ s** | maximum wages ‖ Höchstlöhne mpl; Maximallöhne | **taux ~** | highest rate (tariff) ‖ höchster Tarif m; Höchstsatz m | **traitement ~** | maximum salary ‖ Höchstgehalt n; oberste Gehaltsgrenze f | **valeur ~** | maximum value ‖ Höchstwert m.
**méchant** adj | **~ e affaire** | disagreeable affair (business) ‖ unangenehme (böse) Sache f | **~ e excuse** | lame excuse ‖ faule Ausrede f.
**mécompte** m Ⓐ | miscalculation; mistake (error) in reckoning ‖ Rechenfehler m; Kalkulationsfehler.
**mécompte** m Ⓑ [déficit] | deficit ‖ Ausfall m; Fehlbetrag m.
**mécompte** m Ⓒ [jugement erroné] | mistaken (mistake in) judgment ‖ Falschbeurteilung f.
**mécompter** v | **se ~** | to miscalculate; to make a miscalculation (a mistake in calculation) ‖ sich verrechnen; einen Rechenfehler machen.
**méconnaissance** f | **~ des faits** | misconstruction of the facts ‖ Verkennung f der Tatsachen | **~ de ses obligations** | misconception of one's obligations ‖ falsche Auffassung f von seinen Pflichten.
**méconnaître** v | **~ les faits** | to fail to recognize the facts ‖ die Tatsachen verkennen.
**méconnu** adj | misunderstood ‖ verkannt; mißverstanden.
**mécontentement** m | discontent; dissatisfaction ‖ Unzufriedenheit f | **motif (sujet) de ~** | cause for dissatisfaction ‖ Grund m zur Unzufriedenheit | **avoir du ~ de qch.** | to be dissatisfied with sth. ‖ mit etw. unzufrieden sein.
**médecin** m [**~ praticien; ~ exerçant**] | physician; medical practitioner (man) ‖ Arzt m; praktischer Arzt | **attestation (certificat) de ~** | medical (doctor's) certificate ‖ ärztliches Zeugnis n (Attest n); ärztliche Bescheinigung f | **~ de la caisse** | panel doctor ‖ Kassenarzt | **chambre des ~ s** | medical association ‖ Ärztekammer f | **~ de l'endroit; ~ de quartier** | local practitioner ‖ ortsansässiger

**médecin** *m, suite*
Arzt | **femme** ~ | lady (woman) doctor ‖ Ärztin *f* | **honoraires de** ~ | doctor's fee; medical fees ‖ ärztliches Honorar *n;* Arzthonorar | ~ **des morts** | public health officer for attesting deaths ‖ Leichenbeschauer *m* | **la profession de** ~ | the medical profession ‖ der ärztliche Beruf *m* | ~ **de la santé;** ~ **du service de la santé;** ~ **sanitaire** | medical officer (officer of health) ‖ ärztlicher Beamter *m* der öffentlichen Gesundheitspflege | **soins du** ~ | medical attention ‖ ärztliche Behandlung *f* (Pflege *f*).
★ ~ **consultant** ① | consulting physician; consultant ‖ beratender Arzt | ~ **consultant** ② | medical advisor ‖ ärztlicher (medizinischer) Berater *m* (Beirat *m*) | ~ **départemental** | district medical officer ‖ Bezirksarzt | ~ **municipal** | municipal officer of health ‖ Stadtarzt; städtischer Amtsarzt | **consulter un** ~ | to consult a doctor; to take medical advice ‖ einen Arzt konsultieren.
— **-conseil** *m* | medical officer ‖ Vertragsarzt *m;* Vertrauensarzt *m.*
— **-expert** *m* | medical expert ‖ medizinischer Sachverständiger *m.*
— **-légiste** *m* | medicolegal expert; medical expert of the court ‖ gerichtsmedizinischer Sachverständiger *m;* Gerichtsmediziner *m;* Gerichtsarzt *m.*
**médecine** *f* Ⓐ | medicine ‖ Heilkunde *f;* Medizin *f* | **docteur en** ~ | doctor of medicine ‖ Doktor *m* der Medizin | **école de** ~ | medical school ‖ medizinisches Institut *n* | **étudiant de** ~ | medical student | Student *m* der Medizin | **exercice de la** ~ | medical practice ‖ Ausübung *f* der Heilkunde; medizinische (ärztliche) Praxis *f* | **faculté de** ~ | medical faculty ‖ medizinische Fakultät *f* | **livres de** ~ | medical books ‖ medizinische Bücher *npl* | ~ **légale** | forensic (legal) medicine; medical jurisprudence ‖ gerichtliche Medizin; Gerichtsmedizin | **exercer (pratiquer) la** ~ | to practise medicine ‖ die Heilkunde ausüben.
**médecine** *f* Ⓑ [médicament] | medicine; remedy ‖ Heilmittel *n;* Medikament *n;* Medizin *f.*
**médiat** *adj* | mediate ‖ mittelbar.
**médiateur** *m* | negotiator; mediator; middleman; intermediary; go-between ‖ Vermittler *m;* Mittelsperson *f;* Mittelsmann *m* | ~ **de la paix** | peace negotiator; peacemaker ‖ Friedensvermittler; Friedensunterhändler *m* | **agir comme** ~ ; **servir de** ~ | to act as intermediary ‖ als Vermittler auftreten.
**médiateur** *adj* | mediating; mediatory ‖ vermittelnd.
**médiation** *f* | mediation ‖ Vermittlung *f* | **proposition de** ~ | proposal (offer) for a compromise ‖ Vermittlungsvorschlag *m.*
**médiatrice** *f* | mediatress ‖ Vermittlerin *f.*
**médical** *adj* | medical ‖ ärztlich | **certificat** ~ | medical (doctor's) certificate ‖ ärztliches Zeugnis *n* (Attest *n*); ärztliche Bescheinigung *f* | **examen** ~ ; **visite** ~ **e** | medical examination (inspection) ‖ ärztliche Untersuchung *f* | **subir un examen** ~ | to be medically examined ‖ ärztlich untersucht werden | **frais** ~ **aux** | doctor's (medical) fees ‖ ärztliche Kosten *pl;* Arztkosten | **la profession** ~ **e** ① ; **le corps** ~ | the medical profession; the doctors *pl* ‖ die Ärzteschaft *f;* die Ärzte *mpl* | **la profession** ~ **e** ② | the profession of a doctor ‖ der Beruf des (eines) Arztes (als Arzt); der ärztliche Beruf; der Arztberuf | **soins** ~ **aux** | medical attention ‖ ärztliche Behandlung *f* (Pflege *f*) | **tarif** ~ | scale of medical fees (charges) ‖ ärztliche Gebührenordnung *f.*
**médico-légal** *adj* | medicolegal; concerning forensic (legal) medicine ‖ gerichtsmedizinisch; die gerichtliche Medizin betreffend | **institut** ~ | medicolegal institute ‖ gerichtsmedizinisches Institut *n.*
**médire** *v* | ~ **de q.** | to slander sb.; to vilify sb. ‖ jdn. verleumden.
**médisance** *f* Ⓐ | slander ‖ Verleumdung.
**médisance** *f* Ⓑ | piece of slander ‖ üble Nachrede.
**médisant** *m* | slanderer ‖ Verleumder *m.*
**médisant** *adj* | slanderous ‖ verleumderisch.
**méfait** *m* | misdeed; misdoing ‖ Missetat *f;* Übeltat *f.*
**méfiance** *f* | mistrust; distrust; suspicion ‖ Mißtrauen *n;* Verdacht *m* | **vote de** ~ | vote of no confidence ‖ Mißtrauensvotum *n* | **avoir de la** ~ **envers (à l'égard de) q.** | to distrust (to mistrust) sb.; to show distrust towards sb. ‖ jdm. gegenüber Mißtrauen an den Tag legen; jdm. Mißtrauen entgegenbringen; jdm. mit Mißtrauen begegnen; jdm. mißtrauen.
**mégarde** *f* | lack of care ‖ Unachtsamkeit *f;* Unaufmerksamkeit *f* | **par** ~ | by (through) inadvertence; inadvertently; by mistake ‖ aus Unachtsamkeit; unachtsamerweise; aus Versehen; versehentlich.
**méjuger** *v* | to misjudge; to judge erroneously (unjustly); to err in judgment ‖ falsch urteilen (beurteilen); sich in einem Urteil irren; sich in seiner Beurteilung täuschen.
**mêlé** *adj* Ⓐ | **race de sang** ~ | mixed race ‖ Mischrasse *f.*
**mêlé** *adj* Ⓑ [compliqué] | **affaire** ~ **e** | involved (intricate) matter (business) ‖ verwickelte (komplizierte) Sache *f* (Angelegenheit *f*).
**mêlé** *part* | **être** ~ **à une affaire** | to be (to become) mixed up (entangled) (involved) in an affair ‖ in eine Sache verwickelt (hineingezogen) sein (werden).
**mêler** *v* Ⓐ | ~ **q. dans une affaire** | to implicate (to involve) sb. in an affair ‖ jdn. in eine Sache verwickeln (hineinziehen) | **se** ~ **des affaires de q.** | to interfere (to meddle) in sb.'s affairs (business) ‖ sich in jds. Angelegenheiten einmischen | **se** ~ **de qch.** | to take a hand in sth. ‖ in etw. eingreifen.
**mêler** *v* Ⓑ [confondre] | ~ **qch.** | to mix up sth. ‖ etw. durcheinander bringen.
**membre** *m* | member ‖ Mitglied *n;* Angehöriger *m* | **admission de** ~ **s** | admission of members ‖ Aufnahme *f* (Zulassung *f*) von Mitgliedern | **assemblée des** ~ **s** | meeting of (of the) members ‖ Mit-

gliederversammlung *f* | **carte de** ~ | membership card || Mitgliedsausweis *m;* Mitgliedskarte *f* | ~ **de la Chambre des Communes;** ~ **des Communes** ① | Member of the House of Commons || Mitglied des Unterhauses; Unterhausmitglied | ~ **des Communes** ②; ~ **du Parlement** | Member of Parliament || Parlamentsmitglied; Mitglied des Parlaments | ~ **du (d'un) comité** | member of a committee || Ausschußmitglied | **être** ~ **du comité** | to be (to sit) on the committee || dem Ausschuß angehören | ~ **du comité-directeur** ① | member of the managing (executive) committee || Mitglied des geschäftsleitenden Ausschusses | ~ **du comité-directeur** ② | member of the board of managers (of management) (of the managing board) || Mitglied der Geschäftsleitung (der Direktion) (des Direktoriums) | ~ **du conseil** | member of the council || Ratsmitglied | ~ **du conseil d'administration** | member of the board of administrators || Mitglied des Verwaltungsrates; Verwaltungsratsmitglied | ~ **de la direction** | member of the board of directors || Mitglied des Direktoriums (der Direktion); Direktionsmitglied | **Etat** ~ | member state (country) || Mitgliedsstaat *m;* Mitgliedsland *n* | **Etat non-**~ | non-member state || Nichtmitgliedsstaat *m* | ~ **de la famille** | member of the family || Familienmitglied; Familienangehöriger | ~ **du gouvernement** | member of the government (of the cabinet); cabinet member || Regierungsmitglied; Kabinettsmitglied | **nombre des** ~ **s** | number of members; membership || Zahl *f* der Mitglieder; Mitgliedschaft *f* | **qualité de** ~ | capacity as member; membership || Eigenschaft *f* als Mitglied; Mitgliedschaft *f* | **qualité de** ~ **de l'association** | club membership || Vereinsmitgliedschaft *f;* Vereinszugehörigkeit *f* | ~ **de parti** | party member || Parteimitglied | **acquérir la qualité de** ~ | to become a member; to acquire membership; to join || die Mitgliedschaft erwerben; Mitglied werden; beitreten | **retrait (sortie) d'un** ~ | withdrawal of a member || Austritt *m* eines Mitglieds | ~ **de (d'une) société** ① | club member; member of a club || Vereinsmitglied; Mitglied eines Vereins | ~ **d'une société** ② | partner in a company (in a firm) || Gesellschafter *m;* Teilhaber *m* | **devenir** ~ **d'une société** | to become a member of an association; to join an association (a club) || Mitglied bei einem Verein werden; einem Verein beitreten; in einen Verein eintreten | ~ **d'un syndicat;** ~ **adhérent** | member of a syndicate || Mitglied eines Syndikats; Syndikatsmitglied | ~ **de l'Union** | member of the Union; Union member || Unionsmitglied | ~ **de la Commission** [CEE] | Member of the Commission || Mitglied der Kommission | **le** ~ **de la Commission responsable pour le Budget** | the Member of the Commission with special responsibility for the Budget || das für den Haushaltplan der Kommission zuständige Mitglied.

★ ~ **adjoint** | assistant member || beigeordnetes Mitglied | **ancien** ~ | former member; exmember || früheres Mitglied | ~ **correspondant** | associate (corresponding) member; associate || korrespondierendes (auswärtiges) Mitglied | ~ **électeur** | voting member || stimmberechtigtes (wahlberechtigtes) Mitglied | ~ **fondateur** | foundation member; cofounder || Gründungsmitglied; Mitbegründer *m;* Mitgründer *m* | ~ **honoraire** | honorary member || Ehrenmitglied | ~ **passif** | passive (paying) member || passives (inaktives) (zahlendes) Mitglied | ~ **permanent** | permanent member || ständiges Mitglied | ~ **titulaire** | full (accredited) (regular) member || ordentliches Mitglied.

★ **admettre q. comme** ~ | to admit sb. as member || jdn. als Mitglied aufnehmen.

**même** *adj* | **du** ~ **âge** | of the same age || gleichaltrig; gleichen Alters | **responsable au** ~ **degré** | equally responsible || in gleichem Maße verantwortlich | **avoir les** ~ **s droits** | to have the same rights || gleichberechtigt sein | **de** ~ **nature (qualité)** | of the same kind (quality) || gleichartig | **sur le** ~ **pied** | on an equal footing; on equal terms || auf gleicher Stufe; auf gleichem Fuß | **être sur le** ~ **pied avec q.** | to be on a par (on an equal footing) with sb. || jdm. gleichstehen | ~ **rang** | equal rank; equality of rank || Gleichrang; gleicher Rang | **au** ~ **rang avec** | ranking pari passu with || gleichrangig mit | **en** ~ **temps** | at the same time; simultaneous || gleichzeitig | **au** ~ **titre** | for the same reason || aus dem gleichen Grunde.

**mémoire** *m* Ⓐ [exposé des faits] | brief; writ; pleadings *pl* || Schriftsatz *m;* Schrift *f* | ~ **de revision** | notice of appeal || Revisionsschrift; Revisionsschriftsatz | ~ **ampliatif** | amended pleadings *pl* || ergänzender Schriftsatz | ~ **responsif** | answering brief; answer || Erwiderungsschriftsatz | **déposer un** ~ | to file (to submit) a brief || einen Schriftsatz einreichen.

**mémoire** *m* Ⓑ [dissertation] | treatise; dissertation || wissenschaftliche Abhandlung *f;* Dissertation *f.*

**mémoire** *m* Ⓒ [rapport écrit] | written opinion (report) || schriftliches Gutachten *n;* schriftlicher Bericht *m.*

**mémoire** *m* Ⓓ [état des sommes dues] | account; invoice; bill || Rechnung *f* | ~ **d'apothicaire** | grossly overcharged account || Apothekerrechnung; stark übersetzte Rechnung | ~ **de travaux et fournitures** | account for services rendered and deliveries made || Rechnung für geleistete Dienste und Lieferungen | **dresser (établir) un** ~ | to make out an invoice; to draw up a bill; to invoice || eine Rechnung ausstellen (ausschreiben); fakturieren.

**mémoire** *m* Ⓔ [état des frais] | bill of charges (of costs) || Kostenrechnung *f.*

**mémoire** *f* [souvenir] | memory; recollection || Gedächtnis *n* | **de** ~ **d'homme** | within the memory of man; within living memory || seit Menschengedenken | **perte de** ~ | loss of memory || Verlust *m* des Gedächtnisses | **perdre la** ~ | to lose one's memory || sein (das) Gedächtnis verlieren | **rafraîchir la** ~ **à q.** | to refresh sb.'s memory || dem

**mémoire** *f, suite*
Gedächtnis von jdm. nachhelfen | **de** ~ | by heart || auswendig; aus dem Gedächtnis | **pour** ~ ① | as a record; for record purposes || zur Unterstützung des Gedächtnisses | **pour** ~ ; **pro memoria; p. m.** ② [dans un budget] | token entry || «zur Erinnerung» ; Erinnerungsposten *m*.

**mémoires** *mpl* | memoirs *pl* || Lebenserinnerungen *fpl;* Denkwürdigkeiten *fpl;* Memoiren *pl*.

**mémorandum** *m* Ⓐ [note écrite] | written note || schriftliche Aufzeichnung *f;* Notiz *f*.

**mémorandum** *m* Ⓑ [note diplomatique] | memorandum; note || Denkschrift *f;* Memorandum *n;* Note *f*.

**mémorandum** *m* Ⓒ [carnet] | notebook || Notizbuch *n*.

**mémorial** *m* Ⓐ [aide-mémoire] | memorandum || Denkschrift *f*.

**mémorial** *m* Ⓑ [livre-journal] | rough (waste) book || Tagebuch *n;* Strazze *f*.

**menaçant** *adj* | threatening || drohend | **attitude** ~ **e** | threatening attitude || drohende Haltung *f* | **d'une manière** ~ **e** | menacingly; threateningly || in bedrohlicher Weise *f*.

**menace** *f* Ⓐ | threat; menace || Drohung *f;* Bedrohung *f;* Androhung *f* | ~ **s en l'air; vaines** ~ **s** | empty (idle) threats || leere Drohungen | ~ **d'employer la force** | threat of force || Androhung der Anwendung von Gewalt; Gewaltandrohung | ~ **de guerre** | menace (danger) of war || drohende Kriegsgefahr *f* | **lettre de** ~ **s** | threatening letter || Drohbrief *m* | ~ **de renvoi** | threat of dismissal || Androhung der Entlassung, Entlassungsandrohung | **mettre une** ~ **à exécution** | to carry out a threat || eine Drohung ausführen | **proférer des** ~ **s** | to utter threats || Drohungen ausstoßen.

**menace** *f* Ⓑ [intimidation] | intimidation || Einschüchterung *f*.

**menacer** *v* | to threaten; to menace || drohen; bedrohen; androhen | ~ **q. de qch.** | to threaten sb. with sth. || jdm. etw. andrehen; jdn. mit etw. bedrohen | ~ **de faire qch.** | to threaten to do sth. || drohen (androhen), etw. zu tun | ~ **q. de poursuites judiciaires (d'un procès)** | to threaten sb. with legal proceedings (with a lawsuit) || jdm. gerichtliche Schritte (einen Prozeß) androhen | ~ **de poursuivre** | to threaten proceedings || Verfolgung androhen | ~ **q. de le renvoyer** | to threaten to dismiss sb.; to threaten sb. with dismissal || jdm. androhen, ihn zu entlassen; jdm. die Entlassung androhen.

**ménage** *m* Ⓐ | household; housekeeping; house; economy || Haushalt *m;* Haushaltung *f;* Hauswesen *n;* Hausstand *m;* Wirtschaft *f* | **affaires de** ~ | domesticities; family affairs || häusliche Angelegenheiten *fpl;* Familienangelegenheiten | **allocation de** ~ | housekeeping allowance (money) || Haushaltungsgeld *n* | **chef de** ~ | householder || Haushaltungsvorstand *m* | **hospice des** ~ **s** | home for aged couples || Altersheim *n* für Eheleute | **scènes de** ~ | domestic quarrels || häusliche Streitigkeiten *fpl* (Szenen *fpl*) | **les soins du** ~ | the domestic cares || die Fürsorge für den Haushalt.

★ ~ **détruit** | wrecked marriage || zerrüttete Ehe *f* | **jeune** ~ | young (married) couple || junger Hausstand *m;* Jungverheiratete *mpl*.

★ **entrer en** ~ | to begin housekeeping; to set up house || einen Hausstand gründen | **faire** ~ **avec q.** | to keep house with (together with) sb. || mit jdm. gemeinsamen Haushalt führen | **faire** ~ **ensemble** | to live together || zusammenleben | **tenir le** ~ **de q.** | to keep house for sb. || jdm. den Haushalt führen | **de** ~ | domestic || häuslich.

**ménage** *m* Ⓑ [gestion de ~] | housekeeping || Haushaltführung *f;* Wirtschaftsführung.

**ménagement** *m* | consideration; discretion; care; caution || Rücksicht *f;* Rücksichtnahme *f;* Sorgfalt *f;* Umsicht *f*.

**ménager** *adj* Ⓐ | household...; housekeeping... || Haushalt... | **école** ~ **ère** | housekeeping school || Haushaltsschule *f* | **travaux** ~ **s** | housework; household work || Haushaltarbeiten *fpl*.

**ménager** *adj* Ⓑ [économique] | economical; saving || haushälterisch; sparsam.

**ménager** *v* Ⓐ [employer avec économie] | to economize; to husband || sparen; haushalten.

**ménager** *v* Ⓑ [traiter avec égards] | to handle carefully (with care); to treat with caution (care) (regard); to deal cautiously with || vorsichtig (rücksichtsvoll) behandeln; mit Nachsicht (mit Rücksicht) behandeln.

**ménager** *v* Ⓒ [procurer; faciliter] | to procure; to facilitate || verschaffen; zustandebringen; ermöglichen; fertigbringen.

**ménager** *v* Ⓓ [arranger] | to arrange; to manage; to effect || arrangieren.

**ménagère** *f* | housewife; housekeeper || Hausfrau *f;* Hauswirtschafterin *f*.

**mendiant** *m* | beggar || Bettler *m*.

**mendiant** *adj* | begging || bettelnd | **ordre** ~ | begging order || Bettelorden *m*.

**mendicité** *f* | begging; mendicity || Bettel *m;* Bettelei *f* | ~ **à domicile** | house-to-house begging || Hausbettel | **se livrer à la** ~ | to go (to practice) begging || betteln gehen; dem Bettel nachgehen | **être réduit à la** ~ | to be reduced to beggary || an den Bettelstab gebracht werden.

**mendier** *v* | to beg; to go begging || betteln; betteln gehen.

**menées** *fpl* | underhand dealings (manoeuvres) (plots); secret practices; scheming; intrigues || Umtriebe *mpl;* Machenschaften *fpl;* Intrigen *fpl* | ~ **anarchistes;** ~ **antinationales** | anarchist plots || anarchistische (staatsfeindliche) Umtriebe | ~ **secrètes** | secret plots || geheime Umtriebe; Geheimbündelei *f*.

**mener** *v* Ⓐ | to lead; to conduct; to manage; to direct || führen; leiten | ~ **ses affaires** | to conduct one's affairs || seine Angelegenheiten besorgen | ~ **une campagne contre q.** | to conduct a campaign

against sb. || einen Feldzug gegen jdn. führen | ~ **une chose à bonne fin** | to bring a matter to a successful conclusion; to carry a matter through || eine Sache zu einem Abschluß bringen | ~ **des négociations** | to conduct negotiations || Unterhandlungen pflegen | ~ **un procès** | to conduct a case (a lawsuit); to plead a case || einen Prozeß führen | ~ **un travail à bonne fin** | to carry out a work || eine Arbeit ausführen (zu Ende führen) (zu Ende bringen).

**mener** v Ⓑ [conduire] | to drive [a vehicle] || [ein Fahrzeug] führen (lenken).

**meneur** m Ⓐ | leader; agitator || Anführer m; Aufwiegler m | ~ **de grève** | strike leader || Streikführer m | ~ **de révolte** | ringleader || Rädelsführer m; Bandenführer.

**meneur** m Ⓑ [conducteur] | driver [of a vehicle] || Führer m (Lenker m) [eines Fahrzeugs].

**menotter** v | to handcuff || Handschellen anlegen.

**menottes** fpl | handcuffs || Handfesseln fpl; Handschellen fpl | **mettre les** ~ **à q.** ① | to handcuff sb. || jdm. die Handschellen anlegen | **mettre les** ~ **à q.** ② | to rob sb. of freedom of action || jdm. jede Handlungsfreiheit nehmen.

**mensonge** m | lie; untruth || Lüge f; Unwahrheit f | **habitude du** ~ | mendacity || Verlogenheit f | **faire (dire) un** ~ | to tell a lie || die Unwahrheit sagen.

**mensonger** adj | untrue; false; lying; deceitful || unwahr; wahrheitswidrig; unrichtig; falsch | **prospectus** ~ | lying prospectus || irreführender Prospekt m.

**mensongèrement** adv | untruthfully || der Wahrheit zuwider; wahrheitswidrigerweise.

**mensualité** f | monthly cheque (payment) (instalment) (remittance) || monatliche Zahlung f; Monatsgeld n; Monatsrate f; Monatswechsel m | **par** ~ **s** | in (by) monthly instalments || in Monatsraten; in monatlichen Raten (Teilzahlungen).

**mensuel** adj | monthly; by the month || monatlich; Monats... | **allocation** ~ **le** | monthly allowance || Monatsgeld n | **balance** ~ **le** | monthly balance (trial balance) || Monatsbilanz f; Monatsabschluß m | **bulletin** ~ | monthly list || Monatsbericht m | **moyenne** ~ **le** | monthly average || Monatsdurchschnitt m; Monatsmittel n | **publication (revue)** ~ **le** | monthly review (magazine); monthly || Monatsschrift f; Monatszeitschrift f; Monatsheft n | **rapport** ~ ; **relevé** ~ | monthly report (return) || Monatsbericht m; Monatsausweis m; Monatsnachweisung f | **salaire** ~ | monthly (month's) salary (pay) || Monatsgehalt n | **bi** ~ | bimonthly || zweimonatlich; alle zwei Monate | **semi-** ~ | fortnightly; every fortnight; half-monthly || halbmonatlich; zweimal monatlich.

**mensuellement** adv | monthly; each month; every month; once a month || monatlich; jeden Monat; alle Monate; einmal monatlich | **somme payée** ~ | monthly payment (instalment) || Monatszahlung f | **bi** ~ | twice a month; half-monthly; every fortnight || zweimal monatlich; halbmonatlich.

**mental** adj | mental; intellectual || geistig; intellektuell | **aberration** ~ **e** | derangement of mind; mental aberration || Geistesstörung f | **aliénation** ~ **e** | mental alienation; insanity || Geisteskrankheit f; Wahnsinn m; geistige Umnachtung f | **atteint d'aliénation** ~ **e** | of unsound mind; insane || geisteskrank | **déficience** ~ **e** | mental deficiency (defect) || Störung f der Geistestätigkeit; geistiger Defekt m | **état** ~ | state of mind; mental state (condition) || Geisteszustand m; Geistesverfassung f | **examen** ~ | mental examination || Untersuchung f auf den Geisteszustand | **réservation** ~ **e; restriction** ~ **e** | mental reservation || stillschweigender (geheimer) Vorbehalt m; Mentalreservation f | **trouble** ~ **morbide** | state of unsound mind || krankhafte Störung f der Geistestätigkeit.

**mentalité** f | state of mind || geistiger Zustand m; Geisteszustand m.

**menteur** m | liar || Lügner m.

**menteur** adj | lying; untrue || lügnerisch; unwahr.

**mention** f | mention; notice || Erwähnung f; Vermerk m | ~ **d'agrément;** ~ **d'approbation** | note of approval (of consent) || Zustimmungsvermerk; Genehmigungsvermerk | ~ **d'enregistrement** | note of entry || Eintragungsvermerk | ~ **d'interdiction;** ~ **de réserve** | copyright notice || Urheberrechtsvermerk | ~ **de radiation** | notice of cancellation || Löschungsvermerk | ~ **de réception** | notice (date) of receipt || Eingangsvermerk | ~ **de service** | service (official) notice || Dienstvermerk | ~ **s de service** | service instructions || Dienstanweisungen fpl | **faire** ~ **de qch.** | to make mention of sth.; to mention sth. || etw. erwähnen | **biffer les** ~ **s inutiles** | inappropriate parts to be deleted (to be cancelled) || Nichtzutreffendes n zu streichen.

**mentionné** adj | ~ **ci-dessous; sous-** ~ | mentioned below; undermentioned || untenerwähnt; untengenannt; nachgenannt; untenstehend | ~ **ci-dessus; sus** ~ | above-mentioned; afore-mentioned; before-mentioned; above-cited; above-quoted; above-named || obenerwähnt; vorerwähnt; obengenannt; vorgenannt; oben angeführt.

**mentionner** v | ~ **qch.** | to mention sth.; to make mention of sth. || etw. erwähnen; etw. vermerken | ~ **qch. en marge** | to make a note of sth. in the margin; to margin sth. || etw. am Rand vermerken.

**mentir** v | to lie; to deceive; to tell a lie || lügen; anlügen; belügen; die Unwahrheit sagen.

**menu** adj | small; petty || klein | ~ **bétail** | small stock || Kleinvieh n | ~ **en dépenses;** ~ **s frais** | petty (sundry) expenses (charges) || kleine (verschiedene) Ausgaben fpl | ~ **s dépôts** | small deposits || kleine Einlagen fpl (Spareinlagen fpl) | ~ **s détails** | small (minor) details || unbedeutende (untergeordnete) Einzelheiten fpl | ~ **e monnaie** | small money (change) (coin) || Kleingeld n; Wechselgeld; Scheidemünze f.

**méprendre** v | **se** ~ | to be mistaken || sich irren.

**mépris** m | contempt; disregard || Geringschätzung f; Verachtung f | **au** ~ **d'un embargo** | in defiance of

**mépris** *m, suite*
a ban || trotz (ungeachtet) eines Verbotes; verbotswidrig | **au ~ de la loi** | in defiance of the law || dem Gesetz zuwider | **tenir q. en ~** | to hold sb. in contempt || jdn. verachten | **à ~ (en ~) de** | in contempt (in defiance) of || unter Mißachtung von.

**méprise** *f* | mistake; error; misunderstanding; misapprehension || Irrtum *m;* Fehlgriff *m;* Mißverständnis *n* | **par ~** | by mistake; erroneously || aus Versehen; versehentlich; irrtümlich.

**mépriser** *v* | to disregard; to hold [sb. or sth.] in contempt || verachten; mißachten.

**mer** *f* | sea; ocean || Meer *n;* See *f;* Ozean *m* | **accident de ~** | sea accident; accident at sea || Unfall *m* auf See; Seeunfall; Schiffsunglück *n* | **armements sur ~** | naval armaments || Seerüstungen *fpl;* Rüstungen zur See | **avaries de ~** | sea damage; average || Seeschaden *m;* Havarie *f;* Haverei *f* | **bâtiment (vaisseau) de ~** ; **navire de haute ~** | sea-going ship (vessel) || Hochseedampfer *m;* Überseedampfer; Ozeandampfer | **choses de flot et de ~** | flotsam and jetsam || Strandgut *n;* Strandgüter *npl;* Schiffbruchsgüter | **commerce de ~** | maritime (sea-borne) (sea-going) trade (commerce); ocean trade || Seehandel *m;* Überseehandel | **événements de ~** ① | shipping intelligence (news) (reports) || Schiffahrtsnachrichten *fpl* | **événements de ~** ② | movement of shipping (of ships) || Nachrichten *fpl* über Schiffsbewegungen | **excursion en ~** | cruise; pleasure cruise at sea || Vergnügungsreise *f* auf See; Seereise | **frontière ~** | sea frontier || Meeresgrenze *f* | **gens de ~** | seamen || Seeleute *pl* | **lois sur les gens de ~** | regulations for seamen || Seemannsordnung *f* | **homme de ~** | seaman; sailor || Seemann *m* | **jet à la ~ (de ~)** | jettisoning; jettison || Seewurf *m;* Überbordwerfen *n* | **lettre de ~** ① | certificate of registry; ship's register || Schiffsregisterbrief *m* | **lettre de ~** ② | sea letter; permit of navigation; ship's papers || Schiffspaß *m;* Schiffspapiere *npl* | **navire en ~** | ship at sea || Schiff *n* auf hoher See | **péril (risque) de ~** | maritime (marine) risk (peril) (adventure); risk (hazard) at sea; sea peril; perils (dangers) of the sea || Seegefahr *f;* Seerisiko *n;* Seetransportrisiko | **port de ~** | sea port || Seehafen *m* | **rapport de ~** | ship's (master's) (sea) protest; master's report (sworn report) || Seeprotest *m;* Havarieattest *n;* Verklarung *f* | **route par ~** | sea route; ocean course; maritime route || Seeweg *m;* Seestraße *f* | **sinistre en ~** | disaster at sea || Schiffskatastrophe *f* | **solde à la ~** | seaman's wages *pl* || Seemannsheuer *f;* Matrosenheuer | **sur terre et sur ~** | on (by) land and sea || zu Land und zur See | **trajet par ~** | sea voyage (journey); crossing by sea; crossing || Seereise *f;* Überfahrt *f* | **transport par ~** | sea (ocean) transport; carriage (shipment) by sea; maritime (marine) transport (transportation) || Seetransport; Seebeförderung *f;* Beförderung *f* (Transport *m*) auf dem Seewege | **transport par ~ et par terre** | sea and land carriage || Beförderung *f* zu Land und zur See; See- und Landtransport | **voie de ~** | sea route || Seeweg *m* | **par voie de ~** ; **par ~** | by sea || auf dem Seewege; zur See; zu Wasser | **voyage sur ~ (de ~)** | sea voyage; voyage || Seereise *f.*

★ **la grande ~** ; **la haute ~** ; **la ~ libre; la pleine ~** | the high (open) sea(s) || das hohe (offene) Meer; die hohe (offene) See | **en pleine ~** ; **sur ~** | at sea || auf hoher See | **de haute ~** | oceangoing || Hochsee ... | **~ juridictionnelle;** **~ littorale;** **~ territoriale** | territorial waters *pl* || Hoheitsgewässer *npl;* Küstengewässer | **outre-~** | beyond the seas || Übersee ...; überseeisch | **envoi outre-~** | overseas shipment || Verladung *f* nach Übersee; Überseetransport *m* | **d'outre-~** | from beyond the seas || von Übersee; überseeisch | **porté par la ~** ; **transporté par ~** | sea-borne || auf dem Seewege (Seetransport) | **jeter en ~ (à la ~)** | to jettison || über Bord werfen; auswerfen | **voyager sur ~ (par ~)** | to travel by sea; to voyage || den Seeweg nehmen; eine Seereise machen | **de ~** | seafaring || seefahrend.

**mercantile** *adj* Ⓐ | commercial; mercantile; trade ... || kaufmännisch; Kaufmanns ...; Handels ... | **intérêts ~ s** | commercial interests || Handelsinteressen *npl.*

**mercantile** *adj* Ⓑ [avec un amour excessif du gain] | money-making; money-grubbing || geldsüchtig.

**mercantilisme** *m* [esprit mercantile] | money-grubbing (profiteering) spirit || Geldsucht; Profitgier.

**mercenaire** *m* | mercenary; hireling || Söldner *m.*

**mercenaire** *adj* | paid || gedungen; erkauft; käuflich | **travail ~** | hired (paid) work || Lohnarbeit *f;*

**mercerie** *f* Ⓐ [commerce] | drygoods (small-ware) business; haberdashery || Schnittwarenhandel *m;* Kurzwarenhandel; Kramhandel.

**mercerie** *f* Ⓑ [marchandises] | drygoods; small wares *pl;* haberdashery || Schnittwaren *fpl;* Kurzwaren; Kram *m.*

**mercerie** *f* Ⓒ [boutique] | drygoods store; smallware shop || Schnitt- und Kurzwarengeschäft *n;* Kramladen *m.*

**merci** *f* | mercy; grace || Gnade *f;* Milde *f;* Schonung *f* | **se rendre à ~** | to surrender unconditionally || sich auf Gnade und Ungnade ergeben | **à la ~ de q.** | at sb.'s mercy || auf jds. Gnade und Ungnade | **sans ~** | without mercy; merciless; ruthless || schonungslos; rücksichtlos.

**mercier** *m* | small-ware dealer; haberdasher || Schnittwarengeschäftsinhaber *m;* Kramhändler *m.*

**mercuriale** *f* Ⓐ [rapport] | market report; official list || Marktbericht *m;* Börsenbericht; Marktnotierung *f.*

**mercuriale** *f* Ⓑ [discours] | speech at the opening of the law-courts || Eröffnungsrede *f* bei Beginn der Gerichtssitzungsperiode.

**mercuriale** *f* Ⓒ [réprimande] | reprimand || Lektion *f;* Standrede *f.*

**mère** *f* | mother || Mutter *f* | **belle-~** ① | mother-in-law || Schwiegermutter | **belle-~** ② | stepmother ||

Stiefmutter | ~ **de famille** | married woman with children ‖ verheiratete Frau *f* mit Kindern | **fille-~** | unmarried mother ‖ unverheiratete (uneheliche) Mutter; Kindsmutter | **frère de** ~ | half brother [on the mother's side]; uterine brother ‖ Halbbruder *m* [mütterlicherseits] | **grand-~** | grandmother ‖ Großmutter | **~ de la grand-~** | great-grandmother ‖ Urgroßmutter | **orphelin de** ~ | motherless ‖ mutterlos; mutterlose Waise *f* | **reine ~** | queen mother ‖ Königinmutter | **sœur de** ~ | half sister [on the mother's side]; uterine sister ‖ Halbschwester *f* [mütterlicherseits].
★ ~ **adoptive** ①| adoptive mother ‖ Adoptivmutter | ~ **adoptive** ②; ~ **nourrice;** ~ **nourricière** | foster mother ‖ Pflegemutter | ~ **tutrice** | mother as guardian ‖ die zum Vormund bestellte Mutter.
★ **de** ~ | on the mother's side; maternal ‖ mütterlicherseits; mütterlich | **sans** ~ | motherless ‖ mutterlos.
**mère** *adj* | mother; parent ‖ mütterlich | **idée** ~ | original (governing) idea ‖ Grundgedanke *m* | **langue** ~ | mother language (tongue); native language ‖ Muttersprache *f* | **maison** ~ | parent establishment; head (central) office ‖ Stammhaus *n;* Zentrale *f* | **principe** ~ | fundamental (basic) principle ‖ Grundprinzip *n* | **société** ~ | parent company ‖ Muttergesellschaft *f*.
**mère-patrie** *f* | mother (home) country ‖ Mutterland *n;* Heimatland.
**méritant** *adj* | deserving; meritorious ‖ verdienstvoll.
**mérite** *m* Ⓐ | merit ‖ [das] Verdienst | **homme de** ~ | man of merit (of ability) ‖ bedeutender (verdienstvoller) Mann *m* | **s'attribuer le** ~ **de qch.** | to take (to claim) the credit for sth. ‖ das Verdienst für etw. für sich in Anspruch nehmen | **se faire de grands ~ s de qch.** | to take great merits to os. for sth. ‖ sich große Verdienste um etw. erwerben; sich um etw. verdient machen | **de** ~ | meritorious ‖ verdienstvoll | **selon ses ~ s** | according to one's merits ‖ nach Verdienst; nach seinen Verdiensten; meritorisch.
**mérite** *m* Ⓑ [valeur] | merit; value ‖ Wert *m* | **de peu de** ~ | of little merit (value) (worth) ‖ von geringem Werte.
**mériter** *v* | to merit; to deserve ‖ verdienen; würdig sein | ~ **attention** | to merit attention ‖ Aufmerksamkeit verdienen | ~ **des éloges;** ~ **des louanges** | to earn (to deserve) praise ‖ Lob verdienen | ~ **estime** | to be deserving (of) esteem ‖ Achtung (Hochachtung) verdienen | ~ **la mort** | to be worthy of death ‖ den Tod verdienen | **bien** ~ **de la (de sa) patrie** | to deserve well of one's country ‖ sich um sein Land verdient machen | ~ **une punition** | to merit punishment ‖ Bestrafung verdienen | ~ **une récompense** | to merit a reward ‖ eine Belohnung verdienen | ~ **qch.** | to be worthy of sth. ‖ etw. verdienen; einer Sache würdig sein.
**méritoire** *adj* | deserving; praiseworthy; meritorious ‖ anerkennenswert; lobenswert.
**message** *m* Ⓐ [communication officielle] | message ‖ Botschaft *f* | ~ **aux Chambres** | message to the Parliament ‖ Botschaft an das Parlament | ~ **de Nouvel An** | New Year's message ‖ Neujahrsbotschaft | ~ **présidentiel** | presidential message ‖ Botschaft des Präsidenten | ~ **radiodiffusé** | message over the radio; broadcast message ‖ durch Rundfunk bekanntgegebene Botschaft.
**message** *m* Ⓑ [communication] | message ‖ Nachricht *f* | **captage (captation) de ~ s téléphoniques (télégraphiques)** | wire-tapping ‖ [heimliches] Abhören *n* von Telephongesprächen; Abfangen *n* von Telegrammen | **capteur de ~ s téléphoniques (télégraphiques)** | wire-tapper ‖ jd., der Telephongespräche unerlaubterweise abhört; jd., der Telegramme abfängt.
★ ~ **radiotélégraphique;** ~ **par radio** | wireless message; radiogram ‖ Funkdepesche *f;* Funktelegramm *n;* Radiotelegramm *n;* drahtloses Telegramm | ~ **radiotéléphonique** | wireless message ‖ Funkspruch *m* | ~ **télégraphique** | telegraphic message; telegram ‖ telegraphische Nachricht *f;* Telegramm *n* | ~ **téléphoné** | telephoned message ‖ telephonische Nachricht | ~ **téléphonique** | telephone call (conversation) ‖ Telephonanruf *m;* Telephongespräch *n*.
★ **radiotéléphoner un** ~ | to telephone a message by wireless ‖ ein Funkgespräch führen; durch Funkspruch übermitteln | **signaler un** ~ | to signal a message ‖ eine Nachricht signalisieren | **transmettre un** ~ **par télégramme** | to send a message by telegraph ‖ eine Nachricht telegraphisch übermitteln.
**message** *m* Ⓒ [commission] | errand ‖ Bestellung *f* | **salaire de** ~ | messenger's fee ‖ Botenlohn *m;* Botengebühr *f;* Bestellgeld *n*.
**messager** *m* Ⓐ | messenger | Bote *m* | ~ **exprès** | express messenger ‖ Eilbote | ~ **spécial** | special messenger ‖ besonderer Bote | **envoyer (transmettre) une communication par** ~ | to message ‖ eine Nachricht durch Boten übermitteln.
**messager** *m* Ⓑ [chargeur] | **commissionnaire-~** ① | forwarding (shipping) agent ‖ Transportunternehmer *m;* Beförderungsunternehmer; Spediteur *m* | **commissionnaire-~** ② | carting (cartage) (haulage) contractor ‖ Rollfuhrunternehmer *m*.
**messagerie** *f* Ⓐ [service de transport de voyageurs et de marchandises] | mail, passenger and parcel service ‖ Post-, Passagier- und Gepäckdienst *m* | **~ s maritimes** | shipping line ‖ Schiffahrtslinie *f*.
**messagerie** *f* Ⓑ [transport de marchandises] | carriage of goods; carrying trade; goods service ‖ Warenbeförderung *f;* Warentransport *m;* Spedition *f* | **bureau de (des)** ~ **s** | shipping office ‖ Expedition *f* | **~ s maritimes** | sea transport of goods ‖ Seetransport *m* von Gütern.
**messagerie** *f* Ⓒ [transport de colis] | parcel (parcels) service ‖ Paketbeförderung *f;* Paketdienst *m* | **bureau de** ~ **(des ~ s)** | parcels office ‖ Paketabfertigung *f* | **service de ~ s** | parcel (parcels) post ‖ Paketpost *f* | ~ **postale** | postal packet ‖ Postpaket *n*.

**messagerie** *f* Ⓓ [transports par chemin de fer] | ~ **expresse** | express freight ‖ Eilgut *n;* Expreßgut | **expédier qch. comme** ~ | to forward sth. by passenger train ‖ etw. per Eilgut (per Expreßgut) senden (schicken).

**mesurage** *m* Ⓐ [jaugeage] | gauging ‖ Eichen *n;* Eichung *f* | **bureau de** ~ | office of weights and measures; gauger's (gauging) office ‖ Eichamt *n;* Meßamt.

**mesurage** *m* Ⓑ [arpentage] | surveying; survey ‖ Vermessen *n;* Vermessung *f* | **frais de** ~ | cost of surveying ‖ Vermessungskosten *pl.*

**mesurage** *m* Ⓒ | measuring; measure ‖ Messen *n;* Abmessen *n.*

**mesure** *f* Ⓐ | measure; measurement; gauge ‖ Maß *n;* Maßstab *m* | ~ **de capacité** | measure of capacity; cubic measure ‖ Hohlmaß | ~ **de longueur** | measure of length ‖ Längenmaß | **poids et** ~ **s** | weights and measures ‖ Maße *npl* und Gewichte *npl* [VIDE: **poids et mesures** *mpl* ] | **unité de** ~ | unit of measurement; standard measure ‖ Maßeinheit *f* | **vérificateur des poids et** ~ **s** | inspector of weights and measures ‖ Eichbeamter *m;* Eichmeister *m* | ~ **aux valeurs** | standard of value ‖ Wertmesser *m* | ~ **carrée** | square measure ‖ Flächenmaß | **sur** ~ | according to measure ‖ nach Maß.

**mesure** *f* Ⓑ | measure; extent; degree ‖ Ausmaß *n;* Umfang *m;* Grad *m* | **dans une certaine** ~ | to a certain extent; in some degree ‖ in bestimmtem Ausmaße (Umfange); in gewissem Grade | **dans une** ~ **limitée** | to a limited extent (degree) ‖ in begrenztem Umfange (Maße) | **sens de la** ~ | sense of measure ‖ Sinn *m* für das Maß | **dans la** ~ **nécessaire** | to the extent necessary; in so far as may be necessary ‖ soweit erforderlich; soweit dies erforderlich ist | **dans la** ~ **du possible** ① | as far as possible ‖ nach Möglichkeit; im Rahmen des Möglichen | **dans la** ~ **du possible** ② | to the best of one's ability ‖ nach besten Kräften | **être en** ~ **de** | to be in the position to ‖ imstande (in der Lage) sein, zu | **à** ~ **que; dans la** ~ **de (oú)** | in as much as; in so far as ‖ insoweit als | **dans quelle** ~ | to what extent ‖ in welchem Ausmaße (Umfange) (Grad) | **outre** ~ | without (beyond) measure; excessively ‖ unmäßig; übermäßig; maßlos.

**mesure** *f* Ⓒ [moyen] | measure; step ‖ Maßnahme *f;* Maßregel *f* | ~ **d'administration;** ~ **administrative** | act of administration; administrative measure ‖ behördliche Maßnahme; Verwaltungsmaßnahme | ~ **d'assistance** | measure of assistance ‖ Hilfsmaßnahme | ~ **s d'autolimitation** | voluntary restraint measures ‖ Maßnahmen zur Selbstbeschränkung | ~ **s de compensation** | compensatory (countervailing) measures ‖ Ausgleichsmaßnahmen | ~ **de contrainte administrative ou judiciaire** | administrative or legal measure of constraint ‖ Zwangsmaßnahme der Verwaltungsbehörden oder der Gerichte | **demi-** ~ **s** | half (half-baked) measures ‖ halbe (nicht durchgreifende) (unzureichende) Maßnahmen | ~ **s de discipline;** ~ **s disciplinaires** | disciplinary measures ‖ disziplinäre Maßnahmen | ~ **d'économie** | measure of economy ‖ Sparmaßnahme; Einsparmaßnahme | ~ **s d'encadrement** | supporting (supplementary) (buttressing) measures ‖ unterstützende Maßnahmen; Unterstützungsmaßnahmen | ~ **d'exécution** | act of execution ‖ Vollstreckungshandlung *f* | ~ **de garantie;** ~ **de sécurité;** ~ **de sûreté** | safety (precautionary) measure; precaution ‖ Sicherheitsmaßnahme; Sicherheitsmaßregel; Sicherheitsvorschrift *f* | ~ **de la police** | police measure ‖ polizeiliche Maßnahme; Maßnahme der Polizei | ~ **de précaution** | precautionary measure; precaution ‖ Vorsichtsmaßnahme; Vorsichtsmaßregel | ~ **de protection;** ~ **de sauvegarde** | protective measure ‖ Schutzmaßnahme | ~ **de régularisation des marchés** | market regulation measures ‖ Marktregulierungsmaßnahmen | ~ **s contre (** ~ **s pour combattre) le renchérissement** | measures to restrain (to fight) price increases ‖ Maßnahmen *fpl* zur Teuerungsbekämpfung | ~ **de représailles;** ~ **de rétorsion** | retaliatory measure; measure of retaliation; countermeasure; reprisal ‖ Vergeltungsmaßnahme; Vergeltungsmaßregel; Gegenmaßnahme; Repressalie *f* | ~ **s de standardisation;** ~ **s d'uniformisation** | measures to standardize ‖ Maßnahmen zur Vereinheitlichung | ~ **d'urgence** | emergency (urgency) measure ‖ Dringlichkeitsmaßnahme; Notmaßnahme.

★ ~ **accessoire;** ~ **secondaire** | secondary measure ‖ Nebenmaßnahme | ~ **coercitive** | compulsory (coercive) measure ‖ Zwangsmaßnahme; Zwangsmaßregel | ~ **s conservatoires** | precautionary (protective) measures ‖ Schutzmaßnahmen | ~ **s provisoires et conservatoires** | provisional (interim) protective measures ‖ vorläufige Schutzmaßnahmen | ~ **dirigiste de l'Etat** | measure of state control ‖ Maßnahme staatlicher Lenkung (Kontrolle) | ~ **draconienne** | drastic measure ‖ scharfe (drakonische) Maßnahme | ~ **inefficace;** ~ **ineffective** | inefficient measure ‖ unwirksame (unzureichende) Maßnahme | ~ **légale** ① | legal measure ‖ gesetzliche Maßnahme | ~ **légale** ② | legislative enactment ‖ Maßnahme der Gesetzgebung | ~ **préventive** | preventive measure; precaution ‖ Vorbeugungsmaßregel; vorbeugende Maßnahme | ~ **provisoire** | temporary measure ‖ vorläufige Maßnahme | ~ **s radicales** | thorough measures ‖ durchgreifende Maßnahmen | ~ **répressive** | punitive measure ‖ Strafmaßnahme | ~ **restrictive** | restrictive measure; restriction ‖ einschränkende Maßnahme; Einschränkung *f* | ~ **transitoire** | transitory (transitional) measure ‖ vorübergehende Maßnahme | ~ **unilatérale arbitraire** | arbitrary unilateral measure ‖ einseitiger Willkürakt *m.*

★ **prendre des** ~ **s** | to take measures (steps); to adopt measures; to make arrangements ‖ Maßnahmen ergreifen (treffen); Maßregeln treffen | **prendre des** ~ **s (des** ~ **s de précaution) contre**

qch. | to make provision (to take precautions) against sth. || gegen etw. Vorkehrungen treffen (Vorsichtsmaßnahmen ergreifen) | **bien prendre ses ~ s** | to take all due measures || alle seine Maßnahmen ergreifen; alle seine Vorbereitungen treffen | **prendre les ~ s appropriées** | to take appropriate measures (action) || geeignete (zweckdienliche) Maßnahmen ergreifen | **par ~ de** | as a measure of || als Maßnahme des (der).

**mesure** f ⒟ [modération] | moderation; restraint; reserve || Maß n; Mäßigung f; Zurückhaltung f | **avec ~** | with moderation; moderately || mit Mäßigung; mit Maß; maßvoll | **outre ~** | beyond (without) measure || übermäßig; unmäßig; maßlos.

**mesure-étalon** m | standard measure; unit of measurement || Maßeinheit f.

**mesurément** adv | with moderation; with due measure; moderately || mit Maß; gemäßigt; maßvoll.

**mesurer** v Ⓐ [évaluer une quantité] | to measure; to weigh || messen; wiegen | **~ qch. par des chiffres** | to assess sth. in figures || etw. zahlenmäßig erfassen (feststellen).

**mesurer** v Ⓑ [proportionner] | to proportion || anteilsmäßig bemessen.

**mesurer** v Ⓒ [arpenter] | to survey; to measure || vermessen | **~ un terrain** | to survey (to measure) (to measure out) a piece of land || ein Grundstück vermessen.

**mesureur** m | measurer || Wiegebeamter m; Wägemeister m.

**mésusage** m; **mésuse** f | misuse; ill-use || Mißbrauch m.

**mésuser** v | **~ de qch.** | to misuse (to abuse) sth. || etw. mißbrauchen.

**métairie** f Ⓐ [petit domaine rural] | small farm || Kleinbauernhof m.

**métairie** f Ⓑ [petite ferme à bail; à métayage] | tenant farm || Pachthof m.

**métal** m | metal || Metall n | **~ précieux** | precious metal || Edelmetall.

**—-étalon** | standard metal || Währungsmetall n.

**métallique** adj | **circulation ~** | metallic currency || Umlauf m an Metallgeld; Metallgeldumlauf | **étalon ~** | metallic standard || Metallwährung f | **monnaie ~** | coined money; coin; hard cash || Metallgeld n; Münzgeld; Hartgeld | **réserve ~**; **réserve ~ or** | gold reserve (stock); stock of gold || Goldbestand m; Goldreserve f | **réserves ~ s**; **encaisse ~** | metal (bullion) reserve; stock of bullion; cash and bullion in hand || Metallbestand m; Metallreserve f; Metallvorrat m.

**métallurgie** f | **la grosse ~** | the heavy industry (industries) || die Schwerindustrie.

**métayage** m [bail où l'exploitant et le propriétaire se partagent les fruits] | farm lease under which the yield is shared between the tenant and the landlord || Pacht f unter hälfteweiser Teilung der Früchte zwischen Pächter und Eigentümer; Halbpacht f.

**métayer** m | farm tenant who works under a system of share rent || Pächter m, der nach dem Halbpachtsystem arbeitet.

**méthode** f | method; system; way || Methode f; System n | **absence de ~** | lack of method || Systemlosigkeit f | **~ de calcul** | method of calculation || Berechnungsmethode | **~ de travail** | working method || Arbeitsmethode | **faire qch. avec ~** | to do sth. methodically || etw. systematisch tun | **sans ~** | without system || systemlos.

**méthodique** adj | methodical; systematic || planmäßig; methodisch.

**méthodiquement** adv | methodically; systematically || in systematischer Weise.

**métier** m Ⓐ [profession] | trade; profession; calling; occupation || Beruf m; Gewerbe n; Stand m | **armée de ~** | professional army || Berufsheer n | **arts et ~ s** | arts an crafts || Kunst f und Gewerbe | **chambre de ~ s** | trade corporation || Gewerbekammer f | **corps de ~** ① | guild; corporation || Innung f; Gilde f; Zunft f | **corps de ~** ② | trade guild || Handwerkerinnung f; Handwerkerzunft f | **les gens de ~** | the experts; the professionals || die Fachleute pl; die Sachverständigen mpl | **homme du ~** | professional man || Fachmann m; Mann m vom Fach | **jalousie de ~** | professional jealousy || Brotneid m | **ouvrier de ~** | skilled workman || Facharbeiter m | **terme de ~** | technical term || Fachausdruck m | **les petits ~ s** | the small trades || das Kleingewerbe.

★ **être du ~** | to belong to the trade; to be a professional || zum Fach gehören; vom Fach sein | **exercer (faire) un ~** | to follow (to carry on) a trade || einem Gewerbe (einem Beruf) nachgehen | **faire ~ de qch.** | to make a trade of sth.; to do sth. professionally || aus etw. ein Gewerbe machen; etw. gewerbsmäßig betreiben | **faire le ~ de** | to carry on the trade (the profession) of . . . || das Gewerbe eines . . . betreiben; den Beruf eines . . . ausüben | **faire son ~** | to mind one's own business || sich um seine eigenen Angelegenheiten kümmern | **gâter le ~** | to spoil (to ruin) the market || den Markt verderben | **parler ~** | to talk shop || fachsimpeln.

**métier** m Ⓑ [profession manuelle] | handicraft; craft || Handwerk n | **homme de ~** | craftsman; handicraftsman; artisan || Handwerker m.

**métropole** f Ⓐ [ville] | capital; metropolis || Hauptstadt f.

**métropole** f Ⓑ [Etat] | mother (home) country || Mutterland n.

**métropolitain** adj Ⓐ | metropolitan || hauptstädtisch | **police ~ e** | metropolitan police || Polizei f der Hauptstadt.

**métropolitain** adj Ⓑ | **territoire ~** | home (mother) country || Gebiet n des Mutterlandes; Mutterland n.

**mettre** v | **se ~ d'accord** | to come to an agreement || einig werden; sich einigen | **~ q. en accusation (en état d'accusation)** | to accuse (to arraign) (to indict) sb.; to commit sb. for trial || jdn. in (in den) Anklagezustand versetzen | **~ q. en accusation**

**mettre** *v, suite*
**pour haute trahison** | to impeach sb. for high treason || jdn. wegen Hochverrats unter Anklage stellen | ~ **qch. en action** | to bring (to call) sth. into action; to put sth. in action || etw. in Gang setzen (bringen); etw. in die Tat umsetzen | ~ **qch. en adjudication** ① | to put sth. up for auction (for sale by auction); to submit sth. to public sale || etw. zur Versteigerung bringen; etw. versteigern lassen | ~ **qch. en adjudication** ② | to invite tenders for sth. || eine Lieferung für etw. ausschreiben; etw. im Submissionsweg ausschreiben; Lieferungsangebote für etw. einfordern | ~ **qch. en adjudication** ③ | to give sth. out by contract || etw. in Submission (im Submissionswege) vergeben | ~ **une annonce dans le journal** | to put an advertisemen in the newspaper || eine Annonce in die Zeitung setzen | ~ **son argent en qch.** | to invest one's money in sth. || sein Geld in etw. anlegen | ~ **de l'argent à l'intérêt** | to place (to put out) money on interest || Geld verzinslich (auf Zinsen) (zinstragend) anlegen | ~ **qch. à la charge de q.** | to charge sth. to sb. || jdm. etw. belasten; jdn. mit etw. belasten | ~ **q. en cause** ① | implicate sb. in a lawsuit || jdn. in einen Prozeß hineinziehen | ~ **q. en cause** ② | to summon sb. to appear in a case || jdn. in einem Prozeß zum Erscheinen vorladen; jdn. laden, in einem Prozeß zu erscheinen | ~ **q. en cause** ③ | to serve third-party notice on sb. || jdm. den Streit verkünden | ~ **q. hors de cause** ① | to dismiss sb. from the case || jdn. aus dem Rechtsstreit entlassen | ~ **q. hors de cause** ② | to stop the proceedings against sb. || gegen jdn. das Verfahren einstellen; jdn. außer Verfolgung setzen | ~ **qch. en cause** | to question sth.; to call something in question || etw. in Zweifel ziehen; etw. in Frage stellen | ~ **qch. en circulation** ① | to put sth. into circulation; to circulate sth.; to set sth. afloat || etw. in Umlauf setzen (bringen); etw. in Verkehr bringen | ~ **qch. en circulation** ② **dans le commerce** ② | to put (to bring) sth. on the market || etw. auf den Markt (in den Handel) bringen | ~ **une clause dans un contrat** | to put (to insert) a clause into a contract || eine Bestimmung (eine Klausel) in einen Vertrag einfügen (einsetzen) | ~ **qch. en commun** | to pool sth. || etw. zusammenlegen | ~ **un compte à découvert** | to overdraw an account || ein Konto überziehen | ~ **qch. en compte** | to put sth. into account; to carry sth. to account; to charge (to bill) (to invoice) sth. || etw. in Rechnung stellen; etw. in Ansatz (in Anschlag) bringen; etw. berechnen | ~ **sa confiance en q.** | to put one's trust in sb. || sein Vertrauen auf jdn. setzen | ~ **qch. à la consommation** | to release (to enter) sth. for home use (for consumption) || etw. zum freien Verkehr abfertigen | ~ **q. hors de cour** | to dismiss sb.'s case; to rule sb. out of court; to nonsuit sb. || jds. Klage (jdn. mit seiner Klage) abweisen | ~ **q. au courant** | to inform sb. about sth. || jdn. über etw. unterrichten | **se ~ au courant de qch.** | to make os. acquainted with sth. || sich mit einer Sache vertraut machen | ~ **la date sur qch.** | to put the date on sth.; to date sth. || etw. datieren | ~ **q. en demeure** | to give sb. formal notice || jdn. in Verzug setzen | ~ **un dividende en distribution** | to distribute (to pay) a dividend || eine Dividende ausschütten | ~ **qch. en doute** | to cast doubts upon sth.; to question sth. || etw. in Zweifel ziehen; etw. in Frage stellen | ~ **l'embargo sur un navire** | to lay an embargo on a ship || ein Schiff mit Beschlag belegen | ~ **qch. aux enchères** | to put sth. up for auction (for sale by auction) || etw. versteigern (zur Versteigerung bringen) | ~ **qch. en état** | to put sth. in repair || etw. instandsetzen | ~ **qch. en évidence** | to display sth. || etw. zur Schau stellen | **se ~ en évidence** | to make os. conspicuous; to bring os. into notice || sich hervortun | ~ **qch. en exécution** | to put (to carry) sth. into effect || etw. zur Ausführung (zur Durchführung) bringen | ~ **q. en faillite** | to make sb. bankrupt || jdn. in Konkurs bringen (treiben); jdn. bankrott machen | ~ **le feu à qch.** | to set fire to sth.; to set sth. on fire || etw. in Brand setzen (stecken) | ~ **fin à qch.** | to put an end to sth. || etw. zu Ende bringen | **se ~ en frais** | to incur expenses; to go to expense || sich Kosten machen; sich in Unkosten stürzen | ~ **les frais à la charge de q.** | to award the costs against sb. || jdm. die Kosten auferlegen | ~ **un frein à qch.** | to put a check on sth. || etw. abbremsen | ~ **qch. en gage** | to put sth. in pawn; to pledge (to pawn) sth. || etw. verpfänden; etw. zum Pfand geben (setzen) | ~ **qch. en garde** | to place (to deposit) sth. in safe custody || etw. in sicheren Gewahrsam geben (bringen) | **se ~ en grève** | to go (to come out) on strike; to strike (to stop) work; to strike || in Streik (in den Ausstand) (in den Streik) treten; die Arbeit einstellen; streiken | ~ **à intérêt** | to lend at interest || auf (gegen) Zinsen ausleihen | ~ **qch. à intérêt** | to put sth. on interest || etw. verzinslich (auf Zinsen) anlegen | ~ **q. hors d'intérêt** | to buy sb. out || jdn. abfinden; jdn. auskaufen | ~ **qch. à jour** | to bring sth. up-to-date || etw. auf das laufende (auf den neuesten Stand) bringen | **se ~ à jour** | to keep os. posted || sich auf dem laufenden halten | ~ **q. en jugement** | to put sb. on trial; to bring sb. to trial (up for trial) || jdn. vor Gericht stellen; jdn. zur Aburteilung bringen | **se ~ en liquidation** | to go into liquidation; to liquidate || in Liquidation gehen; liquidieren | ~ **une compagnie en liquidation** | to put (to throw) a company into liquidation; to liquidate a company || eine Gesellschaft liquidieren | ~ **q. hors la loi** | to outlaw sb. || jdn. ächten; jdn. für vogelfrei erklären | ~ **qch. sur le marché** | to put sth. on the market || etw. auf den Markt bringen | **se ~ de moitié dans une affaire** | to meet half-way in a matter || sich in einer Sache auf die Hälfte einigen | ~ **qch. en musique** | to set sth. to music || etw. vertonen | ~ **qch. à (au) néant** | to declare (to render) sth. null; to nullify sth. || etw. für nichtig erklären; etw. annullieren | ~ **une appellation à néant** | to dismiss an

appeal || eine Berufung verwerfen (zurückweisen) | **~ opposition à qch.** | to raise objections against sth.; to put in an objection against sth.; to take objection to sth.; to object to sth.; to protest against sth.; to oppose sth. || Widerspruch (Einspruch) (Protest) einlegen (erheben) gegen etw.; protestieren gegen etw.; gegen etw. Stellung nehmen | **~ opposition à un mariage** | to enter a caveat to a marriage; to forbid the banns || gegen eine Eheschließung Einspruch erheben (einlegen); dem Eheaufgebot widersprechen | **~ qch. en ordre; ~ ordre à qch.; ~ l'ordre dans qch.** | to put sth. in order; to order sth. || etw. in Ordnung bringen; etw. ordnen | **~ qch. à l'ordre du jour** | to put sth. on the agenda || etw. auf die Tagesordnung setzen | **~ qch. en pension** | to pawn (to pledge) sth. || etw. verpfänden (versetzen) | **~ qch. au point** | to perfect sth. || etw. vervollkommnen | **se ~ à la poursuite de q.** | to set out in pursuit of sb.; to chase after sb.; to pursue sb. || auf jds. Verfolgung gehen; jdn. verfolgen | **~ q. hors de poursuite** | to stop the proceedings against sb. || jdn. außer Verfolgung setzen | **~ qch. en pratique** | to put sth. into (to reduce sth. to) practice || etw. in die Praxis umsetzen; etw. praktisch anwenden | **~ qch. à profit** | to turn sth. to account (to profit) (to advantage) || sich etw. zunutze machen; etw. ausnutzen (nutzbringend verwerten) | **~ qch. en réserve** | to put sth. to reserve || etw. zurückstellen (der Reserve überweisen) | **~ une résolution aux voix** | to put a resolution to the vote || eine Entschließung zur Abstimmung bringen; über eine Entschließung abstimmen lassen | **~ q. à la retraite** | to pension sb. off || jdn. in den Ruhestand versetzen; jdn. pensionieren | **se ~ au service de q.** | to place (to put) os. at sb.'s disposal || sich jdm. zur Verfügung stellen | **~ qch. en service** | to put sth. into service || etw. in Dienst stellen; etw. in Betrieb nehmen | **~ qch. en syndicat** | to pool sth. || etw. zusammenlegen | **~ q. sous tutelle** | to place sb. under guardianship || jdn. unter Vormundschaft stellen | **~ qch. en valeur** | to turn sth. to account || etw. verwerten (nutzbringend anwenden) | **~ qch. en vente** | to put sth. up for sale || etw. zum Verkauf bringen | **~ qch. en vigueur** | to put sth. into force || etw. in Kraft setzen | **se ~ en voyage** | to go on a journey || auf eine Reise gehen; eine Reise antreten.

**meublant** *adj* | **meubles ~s** | movables; furniture || bewegliche Einrichtungsgegenstände *mpl*.

**meuble** *adj* | movable; moveable || beweglich | **biens ~s** | personal property (estate); personalty; movable property; movables || bewegliche Güter *npl* (Sachen *fpl*); bewegliches Gut *n;* fahrende Habe *f;* Fahrnis *f* | **communauté de biens ~s et d'acquêts** | community of movables and conquests || Fahrnisgemeinschaft *f.*

**meublé** *adj* | furnished || eingerichtet; möbliert | **maison ~e** | furnished house; private lodging house | Pension *f* | **non ~** | unfurnished || unmöbliert.

**meuble-classeur** *m* | filing cabinet || Aktenschrank *m*.

**meubler** *v* | **~ une chambre** | to furnish a room || ein Zimmer möblieren | **~ une maison de neuf** | to refurnish a house || ein Haus neu möblieren (neu ausstatten) | **se ~** | to furnish [one's room] [one's house] || sich einrichten.

**meubles** *mpl* Ⓐ | personal property (estate); personalty; movable property; movables || bewegliches Gut *n;* fahrende Habe *f;* Fahrnis *f* | **communauté des (de) ~ et acquêts** | community of movables and conquests || Fahrnisgemeinschaft *f* | **~ meublants** | furniture; household furniture; furnishing movables || Wohnungseinrichtung *f;* Wohnungsmobiliar *n;* Mobiliar *n;* Hausgeräte *npl.*

**meubles** *mpl* Ⓑ [mobilier] | furniture || Einrichtungsgegenstände *npl;* Mobiliar *n.*

**meurt-de-faim** *m* | **salaires de ~** | starvation wages *pl* || Hungerlöhne *mpl.*

**meurtre** *m* Ⓐ | homicide; killing || Tötung *f* | **~ avec préméditation** | murder in the first degree || Mord *m.*

**meurtre** *m* Ⓑ | murder; murder in the second degree || Totschlag *m* | **tentative de ~** | attempted (attempt at) murder || versuchter Totschlag; Totschlagsversuch *m* | **commettre un ~** | to commit murder || Totschlag begehen.

**meurtrier** *m* | murderer || Mörder *m.*

**meurtrier** *adj* | murderous || Mord... | **arme ~ère** | deadly weapon || tödliche Waffe *f* | **enfant ~** | juvenile murderer || jugendlicher Mörder *m* | **guerre ~ère** | murderous war || mörderischer Krieg *m.*

**meurtrière** *f* | murderess || Mörderin *f.*

**mévendre** *v* | to sell at a loss (at a low price) (at a sacrifice) || mit Verlust (unter dem Preise) (zu Schleuderpreisen) verkaufen; verschleudern; schleudern.

**mévente** *f* Ⓐ [vente mauvaise] | selling at a loss (at a sacrifice) || Verkauf *m* mit Verlust (unter dem Werte) (mit Schaden); Verschleuderung *f.*

**mévente** *f* Ⓑ [vente difficile] | slump in sales; slump || Absatzstockung *f;* Verkaufsstockung *f.*

**mieux** *m* | improvement || Besserung *f;* Verbesserung *f.*

**mi-fabriqués** *mpl* [demi-produits] | semi-manufactures *pl;* semi-finished goods (products) || Halbfabrikate *npl;* Halbfertigwaren *fpl;* Halbzeug *n.*

**migrant** *m* | **~ illégal** | illegal immigrant || illegaler Einwanderer.

**migrant** *adj* | **travailleurs ~s** ① | migrant workers || aus- und einwandernde Arbeitnehmer *mpl;* Wanderarbeiter *mpl* | **travailleurs ~s** ② | foreign (immigrant) workers || ausländische Arbeiter; Gastarbeiter.

**milieu** *m* Ⓐ [centre] | middle; centre || Mitte *f;* Zentrum *n.*

**milieu** *m* Ⓑ [moyen terme] | middle course || Mittelweg *m* | **le juste ~** | the golden middle course; the happy medium || der goldene Mittelweg | **tenir le ~** | to keep to the middle of the road || den Mittelweg einhalten.

**milieu** *m* Ⓒ [cercle] | circle ‖ Kreis *m* | **les ~x d'affaires** | the business circles (world) ‖ die Geschäftskreise *mpl;* die Geschäftswelt *f* | **dans les ~x diplomatiques** | in diplomatic circles ‖ in diplomatischen Kreisen | **dans les ~x gouvernementaux** | in government circles ‖ in Regierungskreisen | **dans les ~x bien informés** | in well-informed circles ‖ in wohlunterrichteten Kreisen | **dans les ~x officiels** | in official quarters ‖ in amtlichen Kreisen.

**militaire** *m* | soldier ‖ Soldat *m* | **le civil et le ~** | military and civilian personnel ‖ Zivil *n* und Militär | **dans le ~** | with the army ‖ beim Militär | **les ~s** | the military *pl;* the soldiers ‖ das Militär.

**militaire** *adj* | **accord (pacte) d'assistance ~** | pact of military assistance ‖ militärischer Beistandspakt *m* | **administration ~** | army administration ‖ Heeresverwaltung *f;* Militärverwaltung | **alliance ~** | military alliance ‖ Militärbündnis *n* | **autorité ~** | military authority ‖ Militärbehörde | **code ~** | military code ‖ Militärgesetzbuch *n* | **code de justice ~** | articles *pl* of war ‖ Kriegsrecht *n* | **école ~** | military academy ‖ Kriegsschule *f;* Kriegsakademie *f* | **état ~** | military status ‖ Militärzugehörigkeit *f* | **juridiction ~; justice ~** | military justice; jurisdiction of the military courts ‖ Militärgerichtsbarkeit *f* | **loi ~** | military law ‖ Militärgesetz *n* | **soumis à la loi ~; justiciable des tribunaux ~s** | subject to military law ‖ den Militärgesetzen unterstehend | **puissance ~** | military power ‖ Militärmacht *f* | **service ~** | military service ‖ Heeresdienst *m;* Militärdienst; Kriegsdienst | **obligation de service ~** | compulsory service (military service); conscription ‖ Militärdienstpflicht *f;* Militärpflicht | **testament ~** | military testament (will) ‖ Militärtestament *n* | **tribunal ~** | military court ‖ Militärgericht *n*.

**militer** *v* [lutter] | **~ en faveur de qch.** | to militate in favo(u)r of sth. ‖ für etw. eintreten | **~ contre qch.** | to militate against sth. ‖ einer Sache entgegentreten (entgegenwirken).

**millésime** *m* Ⓐ | year [stamped on coin] ‖ Jahreszahl *f* [auf Münzen]; Prägejahr *n*.

**millésime** *m* Ⓑ [année de fabrication] | year of manufacture ‖ Herstellungsjahr *n*.

**mine** *f* Ⓐ | mine ‖ Bergwerk *n;* Grube *f* | **administration des ~s** | mines inspectorate ‖ Bergamt *n;* Bergbehörde *f;* Bergverwaltung *f;* Grubenverwaltung | **administration des ~s domaniales** | administration of stateowned mines ‖ Staatsgrubenverwaltung *f* | **apport (concession) de ~s; droit d'exploiter une ~** | mining concession; right to work a mine ‖ Bergwerkskonzession *f;* Berggerechtigkeit *f;* Bergkonzession *f* | **demande de concession d'une ~** | application for a mining concession ‖ Antrag *m* auf Erteilung einer Bergwerkskonzession | **droit des ~s** | mining law ‖ Bergrecht *n* | **école supérieure des ~s** | mining academy (college) ‖ Bergakademie *f* | **exploitation d'une ~** | exploitation (working) of a mine ‖ Betrieb *m* (Ausbeutung *f*) eines Bergwerks | **exploitation des ~s** | mining industry; mining ‖ Bergbau *m* | **impôt sur les ~s** | mining tax ‖ Bergwerksteuer *f* | **ingénieur des ~s** | mining engineer ‖ Bergingenieur *m* | **loi sur les ~s** | Mines Act ‖ Berggesetz *n* | **~ d'or** | gold mine ‖ Goldbergwerk; Goldgrube | **part des ~s** | mining partnership ‖ Bergwerksanteil *m;* Kuxe *f* | **redevance des ~s** | mining royalty ‖ Förderzins *m* | **société des ~s** | mining company ‖ Berg(werks)gesellschaft *f* | **exploiter une ~** | to work (to exploit) a mine ‖ ein Bergwerk betreiben.

**mine** *f* Ⓑ [**~ de charbon; ~ de houille**] | coal mine (pit); pit; colliery ‖ Kohlenbergwerk *n;* Kohlengrube *f;* Kohlenzeche *f;* Zeche *f* | **exploitation des ~s** | coalmining ‖ Kohlenbergbau *m*.

**mines** *fpl* [actions de mines] | mining shares (stock) ‖ Bergwerksaktien *fpl;* Montanaktien; Montanwerte *mpl* | **marché des ~** | mining market ‖ Montanmarkt *m*.

**mineur** *m* Ⓐ [personne qui n'a pas encore atteint l'âge de la majorité] | minor; person under age ‖ Minderjähriger *m;* minderjährige Person *f* | **abus de ~** | undue influence upon a minor ‖ Ausnutzung *f* des jugendlichen Alters einer Person | **biens (capitaux) (deniers) (fonds) des ~s** | orphan (trust) (ward) money ‖ Mündelgeld(er) *npl;* Mündelvermögen *n* | **enlèvement des ~s** | kidnapping ‖ Kindesentführung *f* | **travail des ~s juvénile (child) labo(u)r** ‖ Beschäftigung *f* von Jugendlichen; Jugendlichenarbeit *f;* Kinderarbeit | **tutelle des ~s** | tutelage ‖ Vormundschaft *f* über Minderjährige | **~ commerçant** | infant trader ‖ minderjähriger Kaufmann *m*.

**mineur** *m* Ⓑ [ouvrier] | miner; mineworker ‖ Bergarbeiter *m;* Grubenarbeiter; Bergmann *m;* Bergknappe *m* | **corps des ~s** | miners' company; mineworkers' federation (association) ‖ Knappschaft *f;* Knappschaftsverein *m;* Bergarbeitergewerkschaft *f;* Bergarbeiterverband *m* | **~ de houille** | coalminer; collier ‖ Kohlenbergarbeiter; Zechenarbeiter.

**mineur** *adj* | under age ‖ minderjährig; noch nicht volljährig; unmündig.

**mineure** *f* | female person under age ‖ Minderjährige *f* | **enlèvement de ~** | abduction of a minor ‖ Entführung *f* einer Minderjährigen | **enlever une ~** | to abduct a minor ‖ eine Minderjährige entführen.

**minier** *adj* | **code ~** | mining Act (code) ‖ Berggesetz *n* | **concession ~ère** | mining concession; right to work a mine ‖ Berg(werks)konzession *f;* Berggerechtigkeit *f* | **district ~; région ~ère** | mining district (region) ‖ Bergbaugebiet *n;* Grubendistrikt *m* | **exploitant ~** | mining (mine) operator ‖ Bergwerksunternehmer *m* | **exploitation ~ère** | mining establishment (operation); mine ‖ Bergbaubetrieb *m;* Bergwerksbetrieb; Bergwerk *n* | **industrie ~ère** | mining industry; mining ‖ Bergwerksindustrie *f;* Bergbau *m* | **part ~ère** | mining partnership ‖ Bergwerksanteil *m;* Kuxe *f* | **pro-**

priété ~ ère | mining property ‖ Bergwerkseigentum n | ressources ~ ères | natural resources ‖ Bodenschätze mpl | société ~ ère ① | mining company ‖ Bergwerksgesellschaft f; Bergbaugesellschaft | société ~ ère ② | coal (coalmining) (colliery) company ‖ Kohlenbergwerksgesellschaft f; Zechengesellschaft; Kohlenzeche f | valeurs ~ ères | mining shares (stock) ‖ Bergwerksaktien fpl; Montanwerte mpl.

minière f [exploitation à ciel ouvert] | opencast [GB] (open pit [USA]) mine ‖ Bergwerk n im Tagebau.

minima adv | appel a ~ | appeal by the public prosecutor ‖ Berufung f (Berufungseinlegung f) der Staatsanwaltschaft.

minime adj | very small; trifling ‖ sehr klein; minimal; minim [S] | d'une valeur ~ | of trifling value ‖ von geringfügigem Wert m.

minimiser v Ⓐ | ~ qch. | to minimize sth.; to reduce sth. to a minimum ‖ etw. auf ein Minimum reduzieren.

minimiser v Ⓑ [réduire l'importance] | to play down; to minimize ‖ weniger wichtig machen.

minimum m [pl: minima ou minimums] | le ~ | the minimum ‖ das Mindeste; das Minimum | ~ d'existence | minimum of existence ‖ Existenzminimum n | le ~ de fret | the minimum (lowest) freight ‖ die Mindestfracht | ~ de la peine | minimum penalty ‖ Mindeststrafe f; geringste Strafe; niedrigstes Strafmaß n | ~ imposable ① | taxable minimum ‖ steuerpflichtiges Minimum n | ~ imposable ② | minimum tax ‖ Mindeststeuer f | réduire qch. au ~ | to reduce sth. to a minimum ‖ etw. auf ein Minimum reduzieren.

minimum adj | minimum ‖ Mindest...; Minimum... | délai ~ | minimum period ‖ Mindestfrist f | intérêt ~ | minimum (lowest) interest ‖ Mindestzins m; niedrigster Zins | nombre ~ | minimum number ‖ Mindestzahl f | pourcentage ~ | minimum percentage ‖ Mindestsatz m; niedrigster Prozentsatz | prix ~ | minimum price ‖ Mindestpreis m | quantité ~ | minimum amount ‖ Mindestbetrag m | salaires ~s | minimum wages ‖ Mindestlöhne mpl; Minimallöhne | le tarif ~ | the minimum rate(s) ‖ die Mindestsätze mpl; der Minimaltarif | traitement ~ | minimum salary ‖ Mindestgehalt n | valeur ~ | minimum value ‖ Mindestwert m.

ministère m Ⓐ [cabinet] | cabinet; government ‖ Ministerium n; Regierung f; Kabinett n | ~ de coalition | coalition cabinet (ministry) ‖ Koalitionsministerium; Koalitionsregierung; Koalitionskabinett | formation d'un ~ | formation of a government (of a cabinet) ‖ Kabinettsbildung f; Regierungsbildung | former un ~ | to form a government (a cabinet) ‖ ein Kabinett (eine Regierung) bilden | remanier le ~ | to make changes in the cabinet ‖ das Kabinett umbilden.

Ministère m Ⓑ [Département] | Ministry [GB]; Department [USA]; Board ‖ Ministerium; Department [S] | ~ des Affaires économiques | Ministry of Economic Affairs ‖ Wirtschaftsministerium | ~ des Affaires étrangères | Ministry of Foreign Affairs; State Department [USA]; Foreign Office [GB]; Foreign and Commonwealth Office [GB] ‖ Ministerium für auswärtige Angelegenheiten; Außenministerium; Auswärtiges Amt n | ~ de l'Agriculture | Ministry (Department) (Board) of Agriculture ‖ Landwirtschaftsministerium | ~ de l'Air | Air Ministry ‖ Luftfahrtministerium | ~ des Colonies | Ministry of Colonial Affairs; Colonial Office [GB] ‖ Kolonialministerium | ~ du Commerce; ~ de l'Industrie | Department of Commerce [USA]; Board of Trade [GB] ‖ Handelsministerium | ~ de l'Education nationale; ~ de l'Instruction publique | Ministry (Board) of Education ‖ Unterrichtsministerium; Kultusministerium | ~ d'Etat; ~ de l'Etat | Ministry (Department) of State; State Department (Ministry) ‖ Staatsministerium; Staatsdepartement | ~ des Finances | Ministry (Department) of Finance ‖ Finanzministerium; Finanzdepartement | ~ de la Guerre | Ministry of War; War Office (Department) ‖ Kriegsministerium | ~ de l'Hygiène; ~ de la Santé publique | Ministry (Department) (Board) of Health ‖ Gesundheitsministerium | ~ de l'Information | Ministry of Information ‖ Informationsministerium | ~ de l'Intérieur; ~ des Affaires intérieures | Ministry of Home Affairs; Home Office ‖ Ministerium des Innern; Innenministerium | ~ de la Justice | Ministry of Justice ‖ Justizministerium | ~ de la Marine | Board of Admiralty; Navy Office ‖ Marineministerium | ~ du Travail | Ministry of Labo(u)r ‖ Arbeitsministerium | ~ du Travail et de la Prévoyance sociale | Ministry of Labo(u)r and Social Welfare ‖ Arbeits- und Sozialministerium | ~ des Travaux publics | Ministry of Public Works; Board of Works ‖ Ministerium für öffentliche Arbeiten | ~ Fédéral | Federal Ministry ‖ Bundesministerium.

ministère m Ⓒ [entremise] | agency; good offices pl ‖ Vermittlung f | ~ d'avocat | obligation to be represented by a lawyer ‖ Anwaltszwang m | par ~ d'avocat | by way of representation through a lawyer | through a lawyer ‖ durch einen bei Gericht zugelassenen Rechtsanwalt | offrir son ~ | to offer one's services (good offices) ‖ seine Dienste als Vermittler anbieten | user du ~ de q. | to make use of sb.'s services ‖ jds. Dienste in Anspruch nehmen | par le ~ de q. | through the agency (good offices) of sb. ‖ durch jds. Dienste (Vermittlung).

ministère m Ⓓ [charge] | office ‖ Amt n | le ~ public | the public prosecutor's department (office); the public prosecutor ‖ die Staatsanwaltschaft; der Staatsanwalt | être appelé à un ~ | to be called to office ‖ ins Amt berufen werden | entrer au ~ | to take office ‖ sein Amt antreten | remplir les devoirs de son ~ | to comply with the duties of one's office ‖ die Pflichten seines Amtes erfüllen; seinen Amtspflichten nachkommen.

**ministère** *m* Ⓔ [fonction de prêtre] | **saint** ~ | ministration || Priesteramt *n.*
**ministériel** *m* | law officer (official) || Beamter *m* der Rechtspflege.
**ministériel** *adj* | ministerial || ministeriell; Minister ... | **arrêté** ~ ; **décision** ~ **le**; **ordonnance** ~ **le** | ministerial (departmental) order; order in council || Ministerialerlaß *m;* Ministerialentscheid *m;* Ministerialverfügung *f* | **les bancs** ~ **s** | the ministerial benches || die Regierungssitze *mpl;* die Regierungsbank | **contreseing** ~ | countersignature by one of the ministers || ministerielle Gegenzeichnung *f* | **crise** ~ **le** | ministerial (cabinet) (government) crisis || Kabinettskrise *f;* Ministerkrise | **déclaration** ~ **le** | proclamation of the government || Regierungserklärung *f* | **équipe** ~ **le** | cabinet | Kabinett *n* | **groupe** ~ | ministerial group || Gruppe von Ministern | **journal** ~ | government organ || Regierungsorgan *n* | **remaniement** ~ | change in (reshuffle of) the cabinet || Regierungsumbildung *f;* Kabinettsumbildung; Ministerwechsel *m* | **responsabilité** ~ **le** | ministerial responsibility || Ministerverantwortlichkeit *f.*
**ministériellement** *adv* | ministerially || ministeriell; als Minister.
**ministre** *m* Ⓐ | Minister || Minister *m* | **le banc des** ~ **s** | the Government Bench(es) || die Regierungsbank; die Regierungssitze *mpl* | ~ **des Affaires étrangères** | Secretary of State [USA]; Foreign Secretary [GB] || Minister für auswärtige Angelegenheiten; Außenminister | ~ **de l'Air** | Air Minister | Luftfahrtminister | **arrêté du** ~ | ministerial decree (order) || Ministerialerlaß *m* | ~ **de cabinet** | cabinet minister || Kabinettsminister | ~ **du Commerce** | Minister (Secretary [USA]) of Commerce; President of the Board of Trade [GB] || Handelsminister | **Conférence de** ~ **s** | Conference of Ministers || Ministerkonferenz *f* | **Conseil des** ~ **s** | Council of Ministers; Cabinet Council (in Council) || Ministerrat *m;* Kabinettsrat; Kabinett *n* | ~ **de la Défense nationale** | Minister (Secretary [USA]) of Defense || Verteidigungsminister | ~ **d'Etat** | Minister (Secretary) of State || Staatsminister | ~ **des Finances** | Minister of Finance; Secretary of the Treasury [USA]; Chancellor of the Exchequer [GB] || Finanzminister; Schatzkanzler *m* | ~ **de la Guerre** | Minister of (for) War; Secretary of State for War || Kriegsminister | ~ **de l'Intérieur** | Minister (Secretary [USA]) of the Interior; Home Secretary [GB] || Minister für innere Angelegenheiten (des Innern); Innenminister | ~ **de la Marine** | Minister for the Navy; Secretary for the Navy [USA]; First Lord of the Admiralty [GB] || Marineminister; Erster Seelord [GB] | ~ **sans portefeuille** | Minister (Cabinet Minister) without portfolio || Minister ohne Geschäftsbereich (ohne Portefeuille) | **Premier** ~ ; **Président du Conseil des** ~ **s** | Prime Minister; Premier || Ministerpräsident *m;* Premierminister; Kabinettschef *m* | ~ **du ravitaillement** | Minister of Supplies || Versorgungsminister | **responsabilité politique des** ~ **s** | ministerial responsability || Ministerverantwortlichkeit *f* | **vice-** ~ | vice-minister || Vizeminister | ~ **plénipotentiaire** | Minister plenipotentiary || bevollmächtigter Minister; Ministerbevollmächtigter *m.*
**ministre** *m* Ⓑ [envoyé] | minister; envoy || Gesandter *m* | **envoyé extraordinaire et** ~ **plénipotentiaire** | envoy extraordinary and minister plenipotentiary || außerordentlicher Gesandter und bevollmächtigter Minister.
**Ministre-Président** *m* | Prime Minister || Ministerpräsident *m.*
**ministre résident** *m* | minister resident || Ministerresident *m.*
**minoration** *f* | undervaluation; underestimation; underestimate || Unterbewertung *f.*
**minorer** *v* | to undervalue; to underestimate || unterbewerten; unterschätzen.
**minorité** *f* Ⓐ [état d'une personne mineure] | minority; minor age || Minderjährigkeit *f.*
**minorité** *f* Ⓑ [nombre inférieur] | minority || Minderheit *f;* Minorität *f* | **opinion de la** ~ | minority opinion || Meinung *f* der Minderheit | **les partis de la** ~ | the minority parties || die Minderheitsparteien *fpl* | **être en** ~ | to be in the minority (in a minority) || in der Minderheit sein.
**minorités** *fpl* | **les** ~ | the minorities || die Minderheiten *fpl* | ~ **de langue** | linguistic minorities || Sprachminderheiten | ~ **de race** | racial minorities || Rassenminderheiten | **statut des** ~ | statute of minorities || Minderheitenstatut *n;* Minoritätenstatut.
**minutaire** *adj* | original || Original ... | **acte** ~ | original document; original || Urschrift *f;* Originalurkunde *f.*
**minute** *f* Ⓐ | first (original) draft || erster (ursprünglicher) Entwurf *m* | **faire la** ~ **de qch.** | to make a draft of sth.; to draft sth. || die Urschrift von etw. anfertigen.
**minute** *f* Ⓑ [acte en ~] | original; original document (deed) || Original *n;* Originalurkunde *f* | ~ **d'un acte** | original of a deed || Original (Urschrift *f*) einer Urkunde.
**minute** *f* Ⓒ | **à la** ~ | immediately; at (without) a moment's notice || sofort; unverzüglich; ohne weiteres; auf der Stelle | **à la dernière** ~ | at the last moment; in the eleventh hour || im letzten Augenblick; in letzter Minute.
**minuter** *v* Ⓐ | to draw up; to draw; to draft; to make a draft || aufsetzen; entwerfen | ~ **un contrat** ① | to draft (to draw up) (to minute) a contract || einen Vertrag entwerfen (aufsetzen) | ~ **un contrat** ② | to make the original of a contract || das Original (die Urschrift) eines Vertrages anfertigen.
**minuter** *v* Ⓑ | ~ **un contrat** | to record a deed; to enter a deed in the official records || einen formellen Vertrag (Notariatsakt) durch Eintragung in ein öffentliches Register vollziehen.
**minutie** *f* | attention to minute detail; minuteness ||

Genauigkeit *f;* Sorgfalt *f* | **faire qch. avec ~** | to do sth. with the utmost care ‖ etw. mit größter Sorgfalt machen.
**minutier** *m* Ⓐ [registre] | record book ‖ Urkundenrolle *f;* Urkundenregister *n;* Geschäftsregister.
**minutier** *m* Ⓑ [meuble-classeur] | filing cabinet ‖ Urkundenschrank *m;* Aktenschrank.
**minutieusement** *adv* Ⓐ | thoroughly; closely ‖ sorgfältig; mit großer (größter) Sorgfalt.
**minutieusement** *adv* Ⓑ [en détail] | minutely; in full detail ‖ in allen Einzelheiten.
**minutieux** *adj* | careful; minute ‖ sorgfältig; genau | **enquête ~se** | thorough (close) (careful) investigation ‖ gründliche (sorgfältige) Untersuchung *f* | **inspection ~se** | minute examination ‖ genaue (sorgfältige) Überprüfung *f.*
**mi-parti** *adv* | divided into halves; equally divided ‖ in Hälften (gleichheitlich) geteilt.
**mi-partition** *f* | division into halves; halving; equal division ‖ Halbierung *f.*
**mise** *f* Ⓐ [ ~ de fonds] | investment; capital (cash) investment; money (capital) invested; sum (cash) paid in ‖ Einlage *f;* Bareinlage; Kapitaleinlage; Einlagekapital *n;* Investierung *f* | **~ de capital** | investment of capital ‖ Anlegung *f* (Anlage *f*) von Kapital; Kapitalsanlage | **sans grande ~ ( ~ de fonds)** | without any great outlay ‖ ohne große Auslagen | **~ sociale** | business share ‖ Geschäftsanteil *m.*
**mise** *f* Ⓑ [capital engagé] | business capital ‖ Geschäftskapital *n.*
**mise** *f* Ⓒ [enchère] | bid | Gebot *n* | **dernière ~** | highest bid ‖ letztes (höchstes) Gebot; Höchstgebot.
**mise** *f* Ⓓ [montant exposé au jeu] | stake ‖ Einsatz *m;* Wetteinsatz.
**mise** *f* Ⓔ [action d'exposer qch. au jeu] | staking ‖ Einsetzen *n.*
**mise** *f* Ⓕ | **~ en accusation** | indictment; arraignment ‖ Versetzung *f* in den Anklagezustand; Stellung *f* unter Anklage | **chambre des ~s en accusation** | grand jury | Anklagebehörde *f;* Anklagejury *f* | **droit de ~ en accusation** | right to impeach ‖ Anklagerecht *n* | **~ en action** | execution ‖ Ausführung *f;* Bestätigung *f* | **~ en application** ① | application ‖ Anwendung *f* | **~ en application** ② | implementation ‖ Ausführung *f* | **~ à bord** | putting on board; shipping; shipment; lading ‖ Verbringung *f* an Bord; Verladen *n;* Verladung *f* | **~ en cause** ① | summons *sing;* summons to appear ‖ Vorladung *f;* Ladung *f* zum Erscheinen (zu erscheinen) | **~ en cause** ② | notice summoning a third party to appear in a lawsuit; third-party notice ‖ Streitverkündung *f* | **~ en cause** ③ | putting in question (in doubt) ‖ Infragestellung *f* | **~ à la charge** | charging ‖ Belastung *f* | **~ en chantier** | building start ‖ Baubeginn *m* | **~ en circulation** ① | putting into circulation ‖ Inverkehrbringen *n;* Inverkehrsetzen *n* | **~ en circulation** ② | placing (introduction) on the market ‖ Inverkehrbringen *n* | **~ en circulation** [d'un véhicule] ③ | entry (taking) into service ‖ Inbetriebnahme *f* | **~ en compte** | billing; charge; charging ‖ Inrechnungstellung *f;* Berechnung *f* | **~ en demeure** | formal notice ‖ Inverzugsetzung *f* | **~ en disponibilité** | putting on the reserve list ‖ Stellung *f* zur Disposition | **~ en distribution** | distribution ‖ Verteilung *f* | **~ à l'eau d'un navire** | launching of a ship ‖ Stapellauf *m* eines Schiffes | **~ aux enchères** | putting up for public auction ‖ Bereitstellung *f* zur öffentlichen Versteigerung | **~ en entrepôt** | placing in bond; warehousing ‖ Einlagerung *f* (Verbringung *f*) unter Zollverschluß | **~ en essai** | putting on trial ‖ Erprobung *f;* Ausprobierung *f* | **~ en état** | reparation; reconditioning ‖ Instandsetzung *f* | **~ à (en) (à l') exécution** | execution; enforcement ‖ Ausführung *f;* Durchführung *f* | **~ en exploitation; ~ en fonctionnement; ~ en service** | putting into operation ‖ Inbetriebsetzung *f;* Inbetriebnahme *f;* Ingangsetzung *f* | **~ en faillite** | throwing into bankruptcy; opening of bankruptcy proceedings ‖ Konkurseröffnung *f* | **~ à flot** | refloating ‖ Wiederflottmachen *n* | **~ en fonds** | financing ‖ Finanzierung *f* | **~ en commun de fonds** | pooling of funds ‖ Zusammenwerfen *n* von Kapitalien | **~ en gage** | pledging; pawning ‖ Verpfändung *f;* Pfandbestellung *f* | **~ en jeu** | bringing into play ‖ Einsetzen *n;* Heranziehen *f* | **~ en jugement** | trial ‖ Verhandlung *f;* Aburteilung *f* | **~ en justice** | summons *sing* before the court ‖ Vorladung *f* vor Gericht | **~ en liberté** | release; discharge ‖ Freilassung *f* | **~ en liquidation** | throwing into liquidation ‖ Liquidierung *f* | **~ hors la loi** | outlawry ‖ Achtserklärung *f;* Ächtung *f* | **~ en marche; ~ en route; ~ en train** | starting ‖ Ingangsetzung *f;* Inbetriebsetzung *f* | **~ en mouvement d'une procédure** | institution of proceedings ‖ Einleitung *f* eines Verfahrens | **~ en musique de qch.** | setting of sth. to music ‖ Vertonung *f* von etw. | **~ en néant** | nullification ‖ Aufhebung *f;* Vernichtung *f* | **~ en œuvre** ① | carrying into effect; working ‖ Ingangsetzung *f;* Inbetriebsetzung *f* | **~ en œuvre** ② | execution ‖ Ausführung *f;* Durchführung *f* | **~ en œuvre progressive** | progressive implementation ‖ schrittweise Durchführung *f* | **~ en ordre** | arrangement ‖ Ordnen *n;* Arrangement *n* | **~ en paiement** | payment ‖ Zahlung *f;* Bezahlung *f;* Auszahlung *f* | **~ en péril** | jeopardy; endangering ‖ Gefährdung *f* | **~ à pied** | temporary suspension ‖ zeitweilige Amtsenthebung *f* | **~ au point** ① | rectification ‖ Richtigstellung *f;* Berichtigung *f* | **~ au point** ② | perfecting ‖ Vervollkommnung *f* | **~ en possession** | livery of seisin ‖ Besitzeinweisung *f* | **~ à la poste** | posting; mailing ‖ Aufgabe *f* zur Post; Postaufgabe | **~ en pratique** | putting into action; carrying out; reduction to practise; practical application ‖ Umsetzen *n* in die Praxis; praktische Anwendung *f* | **à prix** | fixed (upset) price; lowest bid ‖ geringstes Angebot *n;* Mindestangebot | **~ en recouvrement** | debiting ‖ Sonderstellung *f* | **~ en (à la) retraite** | pensioning; pension-

**mise** f ⒡ *suite*
ing off; retirement; retiring || Versetzung f in den Ruhestand; Pensionierung f | ~ **à la retraite obligatoire** | compulsory retirement || Zwangspensionierung f | ~ **en risques** | attachment of risk || Eingehung f von Risiken | ~ **en (à la) scène** | staging; stage-setting; stage performance || Inszenierung f; Bühnenaufführung f | ~ **en suspicion** | casting suspicion || Verdächtigung f | ~ **à terre** | landing || Anlandbringen n; Löschen n | ~ **en tutelle** | placing under guardianship || Stellung f unter Vormundschaft; Entmündigung f | ~ **en usage** | taking into use || Ingebrauchnahme f; Verwendung f | ~ **hors d'usage** | discarding || Ausrangierung f; Außergebrauchsetzung f | ~ **en valeur** ①; ~ **à profit** | exploitation; utilization; turning to account || Verwertung f; Ausnützung f; Nutzbarmachung f | ~ **en valeur** ② | assertion; enforcement || Geltendmachung f; Durchsetzung f | ~ **en valeur d'une créance** | assertion (enforcement) of a claim || Durchsetzung f einer Forderung (eines Anspruchs) | ~ **en vente** | offering (putting up) for sale || Feilhalten n; Feilbieten n; zum Verkauf stellen; Bereitstellung f zum Verkauf | ~ **en vigueur** | putting into force || Inkraftsetzung f; Inkrafttreten n | ~ **bas des armes** | laying down arms || Niederlegung f der Waffen; Waffenniederlegung.
★ **être de** ~ | to be in circulation || in (im) Umlauf sein | ~ **hors** ① | disbursement; cash disbursement; out-of-pocket-expense || Auslage f; Barauslage f | ~ **hors** ② | sum advanced || Vorschuß m; Vorschußbetrag m.
**miser** v ⒜ | to stake | setzen; einsetzen | ~ **à la baisse** | to speculate (to operate) for a fall; to go a bear; to bear the market || auf Baisse spekulieren | ~ **à la hausse** | to speculate (to operate) for a rise; to gamble on a rise; to go bull; to bull the market || auf Hausse spekulieren.
**miser** v ⒝ [enchérir] | to bid [at an auction] || [bei einer Versteigerung] bieten (ein Gebot machen).
**misère** f | misery; poverty; destitution; need || Elend n; Armut f | **être réduit à la** ~ | to be reduced to poverty || verarmt sein | **vivre dans la** ~ | to live in poverty || in Armut leben; in ärmlichen Verhältnissen leben | **dans la** ~ | poverty-stricken || verarmt; verelendet; im Elend.
**mises hors** fpl | disbursements; cash disbursements; out-of-pocket expenses || Auslagen fpl; Barauslagen.
**mission** f ⒜ | commission; mission || Auftrag m; Aufgabe f; Mission f | **l'accomplissement d'une** ~ | the achievement of a mission; the accomplishment of a task || die Erfüllung einer Aufgabe (einer Mission) | **en** ~ **diplomatique** | on a diplomatic mission || in diplomatischer Mission | **avoir** ~ **(avoir pour** ~ **) de faire qch.** | to be commissioned to do sth. || beauftragt sein (die Aufgabe haben), etw. zu tun.
**mission** f ⒝ [délégation] | mission; delegation || Mission f; Delegation f | **les** ~ **s étrangères** | the foreign missions || die auswärtigen Vertretungen fpl (Missionen fpl) | ~ **militaire** | military mission || Militärmission.
**mi-temps** m; **travail (emploi) à** ~ | half-time working || Halbzeitbeschäftigung f | **personne travaillant à** ~ | person working half-time || halbzeitlich tätige Person.
**mitigation** f | mitigation || Milderung f.
**mitigeant** adj | mitigating || mildernd.
**mitiger** v | to mitigate || mildern.
**mitoyen** adj | intermediate || in der Mitte liegend | **fossé** ~ | party ditch || gemeinschaftlicher Grenzgraben m | **mur** ~ | party wall || gemeinschaftliche Grenzmauer f | **prendre le parti** ~ | to take the middle course || den Mittelweg nehmen (wählen) | **propriété** ~ **ne** | joint ownership || Gemeinschaftlichkeit f.
**mitoyenneté** f | joint ownership (use) || Gemeinschaftlichkeit f; Grenzgemeinschaft f.
**mixte** adj | mixed || gemischt | **action** ~ | action claiming both real estate and personalty || Klage f, durch welche sowohl unbewegliche als bewegliche Gegenstände herausverlangt werden | **cargaison** ~ | mixed (general) cargo | gemischte Ladung f; Stückgutladung | **commission** ~ | joint commission (committee) (board); combined board || gemischter Ausschuß m; gemischte Kommission f | **école** ~ | mixed school (for boys and girls) || gemischte Schule f; Knaben- und Mädchenschule | **mariage** ~ | mixed marriage || gemischte Ehe f; Mischehe f | **tribunal** ~ | mixed tribunal || gemischter Gerichtshof m.
**mobilier** m ⒜ [bien (effets) mobiliers; choses mobilières] | movable (personal) property; personalty; net personalty; personal estate; movables pl; chattel(s) || bewegliches Vermögen n; bewegliche Habe f (Güter npl) (Sachen fpl); Fahrnis f; fahrende Habe.
**mobilier** m ⒝ [ensemble des meubles] | furniture; set of furniture || Einrichtung f; Möbeleinrichtung; Mobiliar n | ~ **et agencements** | furniture and fittings; furniture, fixtures and fittings || Einrichtung und Inventar (und Ausstattung) | ~ **industriel et commercial** | plant and office furniture and fittings || Betriebs- und Geschäftseinrichtung (Geschäftsinventar n).
**mobilier** adj | movable || beweglich | **action** ~ **ère** | personal action || Mobiliarklage f | **crédit** ~ | credit against mortgaging (pledging) movable property || Kredit m gegen Verpfändung beweglicher Sachen; Mobiliarkredit | **héritier** ~ | heir to personal estate || Erbe m beweglichen Vermögens | **saisie** ~ **ère** | seizure of chattel; distraint on chattels (on furniture) || Zwangsvollstreckung f in bewegliche Sachen; Fahrnispfändung f; Mobiliarpfändung | **succession** ~ **ère** | succession to [sb.'s] personal estate || Erbfolge f bezüglich des beweglichen Vermögens (in das bewegliche Vermögen) | **valeurs** ~ **ères** ① | transferable securities || übertragbare Wertpapiere npl (Werte mpl) |

**valeurs ~ ères** ② | stocks and shares ‖ Aktien *fpl;* Effekten *pl;* Aktienwerte; Wertpapiere *npl;* Wertschriften *npl* [S].
**mobilisable** *adj* | mobilizable ‖ mobilisierbar | **avoirs ~ s** | realisable assets ‖ realisierbare Aktiven (Guthaben).
**mobilisation** *f* Ⓐ | mobilization ‖ Mobilisation *f;* Mobilisierung *f;* Mobilmachung *f* | **~ industrielle** | industrial mobilization ‖ industrielle Mobilmachung.
**mobilisation** *f* Ⓑ | **~ d'immeubles** | liquidation of realty ‖ Liquidierung *f* von Grundbesitz.
**mobiliser** *v* Ⓐ [liquider] | to mobilize ‖ mobilisieren; mobil machen.
**mobiliser** *v* Ⓑ | **~ du capital** | to liquidate capital ‖ Kapital flüssigmachen.
**mobilité** *f* | **~ géographique et professionnelle des travailleurs** | geographical and occupational mobility of workers ‖ geographische und berufliche Beweglichkeit der Arbeitnehmer.
**modalité** *f* | modality ‖ Modalität *f* | **~ d'application** | way (method) of application ‖ Anwendungsart *f* | **~ de paiement** | way (manner) (method) of payment ‖ Zahlungsart *f;* Zahlungsweise *f.*
**modalités** *fpl* Ⓐ [conditions] | terms ‖ Bedingungen *fpl* | **d'émission** | terms (terms and conditions) of issue ‖ Emissionsbedingungen | **~ de paiement** | terms of payment ‖ Zahlungsmodalitäten *fpl;* Zahlungsbedingungen.
**modalités** *fpl* Ⓑ [clauses restrictives] | restrictive provisions (clauses); restrictions ‖ einschränkende Klauseln *fpl;* Einschränkungen *fpl.*
**mode** *m* | mode; method; way; manner ‖ Art *f* und Weise *f;* Methode *f;* Modus *m* | **~ d'acquisition** | way of acquisition ‖ Art des Erwerbs; Erwerbsart *f* | **~ d'acquittement** | way (mode) of payment ‖ Zahlungsweise *f* | **~ d'élection; ~ de scrutin; ~ de vote** | mode (method) of election; method (manner) of voting ‖ Wahlverfahren *n;* Wahlmodus *m;* Wahlsystem *n* | **indications du ~ d'emploi** | directions for use ‖ Gebrauchsanweisung *f* | **~ d'exploitation** | way (method) of exploitation ‖ Bewirtschaftungsart; Art der Bewirtschaftung (der Verwertung) | **~ de fabrication** | way (method) of production ‖ Erzeugungsverfahren *n;* Herstellungsverfahren | **~ de gouvernement** | form of government ‖ Regierungsform *f* | **~ d'occupation** | type of work ‖ Beschäftigungsart | **~ de procédure** | way of proceeding ‖ Art des Verfahrens (des Vorgehens) | **~ de taxation** | way (method) of taxation ‖ Besteuerungssystem *n* | **~ de transport** | manner (mode) (way) of conveyance (of transportation) ‖ Beförderungsart; Transportart.
**modèle** *m* | model; sample; pattern; specimen ‖ Modell *n;* Muster *n;* Probe *f* | **~ d'écriture** | handwriting copy ‖ Schriftprobe | **~ de fabrique; ~ industriel** | design patent ‖ Geschmacksmuster | **prendre ~ sur q.; prendre q. pour ~** | to take sb. as one's model ‖ sich jdn. als Muster (als Vorbild) nehmen.

**modeler** *v* | **se ~ sur q.** | to copy sb.; to take sb. as one's model ‖ jdn. nachmachen; sich jdn. als Muster (als Vorbild) nehmen.
**modération** *f* Ⓐ | moderation; restraint ‖ Mäßigung *f;* Milderung *f* | **appel à la ~** | appeal for moderation ‖ Appell *m* zur Mäßigung (zum Maßhalten) | **~ de peine** | mitigation of punishment ‖ Milderung *f* einer Strafe; Strafmilderung | **avec ~** | with (in) moderation; moderately ‖ mit Mäßigung; mit Maß; mäßig.
**modération** *f* Ⓑ [réduction] | reduction ‖ Ermäßigung *f;* Herabsetzung *f* | **demande en ~** | request for reduction ‖ Antrag *m* auf Ermäßigung (auf Herabsetzung); Ermäßigungsantrag | **~ de prix** | reduction in price; price reduction ‖ Preisermäßigung; Preisherabsetzung | **apporter des ~ s à qch.** | to reduce sth. ‖ etw. ermäßigen; etw. herabsetzen.
**modéré** *adj* | moderate ‖ gemäßigt; mäßig | **opinions ~ es** | moderate opinions ‖ gemäßigte Ansichten *fpl* | **parti ~** | moderate party ‖ gemäßigte Partei *f* | **prix ~** | moderate (reasonable) price ‖ mäßiger Preis *m.*
**modérer** *v* Ⓐ | to moderate; to mitigate ‖ mäßigen; mildern | **se ~** | to control os. ‖ sich mäßigen; sich beherrschen.
**modérer** *v* Ⓑ [réduire] | to reduce ‖ ermäßigen; herabsetzen | **~ un prix** | to abate (to reduce) a price ‖ einen Preis ermäßigen (herabsetzen).
**modérément** *adv* | moderately; in moderation ‖ in mäßiger (gemäßigter) Weise.
**modernisation** *f* | modernization ‖ Modernisierung *f* | **~ d'une entreprise** | modernising of an enterprise ‖ Modernisierung eines Unternehmens.
**moderniser** *v* | to modernize ‖ modernisieren | **se ~** | to adapt os. to the new habits ‖ sich den neuen Gebräuchen anpassen.
**modicité** *f* Ⓐ | moderateness ‖ Mäßigkeit *f.*
**modicité** *f* Ⓑ | reasonableness ‖ Angemessenheit *f* | **~ d'un prix** | moderateness of a price ‖ Mäßigkeit *f* (Angemessenheit) eines Preises.
**modifiable** *adj* | modifiable ‖ abänderungsfähig; abzuändern.
**modificateur** *adj* | modifying ‖ abändernd.
**modification** *f* | modification; alteration; variation ‖ Abänderung *f;* Änderung *f;* Modifikation *f* | **~ d'un contrat** | modification (alteration) of a contract ‖ Vertragsänderung | **~ au contrat de société (d'association)** | modification of the articles of association ‖ Änderung des Gesellschaftsvertrages | **~ de la demande** | modification of the statement of claim ‖ Klagsänderung | **~ s de frontière** | border (frontier) modification (rectifications) ‖ Grenzänderungen *fpl;* Grenzberichtigungen *fpl* | **action en ~ de rang** | action for cession of rank ‖ Klage *f* auf Abänderung des Ranges (auf Rangänderung) (auf Rangabtretung) | **~ aux (des) statuts** | amendment of the by-laws ‖ Satzungsänderung; Statutenänderung.
★ **petite ~** | slight modification (alteration) ‖ geringfügige Abänderung (Änderung) | **~ rédac-**

**modification** *f, suite*
  **tionnelle** | textual (editorial) change; change in the drafting; modification of the wording || redaktionelle Änderung; Wortlautänderung *f* | ~ **tarifaire** ① | tariff amendment || Tarifänderung | ~ **tarifaire** ② | amendment of the customs tariff || Zolländerung.
  ★ **apporter (faire) une** ~ **à qch.** | to make a change (an alteration) in sth.; to modify (to alter) sth. || an etw. eine Abänderung (Änderung) vornehmen; etw. abändern (ändern) | **sauf** ~ **s** | subject to alterations (to modifications) || Abänderungen (Änderungen) vorbehalten.
**modifié** *part* | altered; amended; modified || geändert; abgeändert | ~ **en dernier lieu par ...** | last amended by ... || zuletzt geändert durch ... | **non-**~ | unamended || ungeändert; unverändert.
**modifier** *v* | to modify; to alter; to change || ändern; abändern; modifizieren | ~ **une déclaration** | to modify a statement || eine Erklärung abändern.
**modique** *adj* Ⓐ | reasonable; moderate || mäßig; angemessen | **prix** ~ | moderate (reasonable) price || mäßiger (angemessener) Preis *m* | **revenu** ~ **s** | moderate income || mäßiges Einkommen *n*.
**modique** *adj* Ⓑ | mediocre || mittelmäßig.
**modiquement** *adv* Ⓐ | moderately; in moderation || mäßig; gemäßigt.
**modiquement** *adv* Ⓑ | at a reasonable (low) price || zu einem angemessenen (mäßigen) Preis.
**mœurs** *fpl* | customs; habits; morals || Sitten *fpl;* Gebräuche *mpl* | **attentat aux** ~ ① | public mischief (indecency); indecent behavior (exposure); public (common) nuisance || öffentliches Ärgernis *n* | **attentat aux** ~ ②; **crime contre les** ~ ; **outrage aux bonnes** ~ | indecent assault; public act of indecency || Sittlichkeitsvergehen *n;* Sittlichkeitsverbrechen *n;* Sittlichkeitsdelikt *n* | **certificat (acte) de bonne vie et** ~ | certificate of good character (conduct) (behavior) || Sittenzeugnis *n;* Führungszeugnis; Leumundszeugnis | **danger pour les** ~ | prejudice to public decency || Gefährdung *f* der Sittlichkeit | **police des** ~ | police supervision of public morality || Sittenpolizei *f* | **infraction à la police des** ~ | offence of public morality || sittenpolizeiliche Übertretung *f*.
  ★ **bonnes** ~ | morality || Sittlichkeit *f;* Moral *f* | **contraire aux bonnes** ~ | against (contrary to) public policy || gegen die guten Sitten; den guten Sitten zuwider; sittenwidrig; unsittlich | **acte contraire aux bonnes** ~ | act against (contrary to) public policy || Handeln *n* wider die guten Sitten; unsittliche (sittenwidrige) Handlung *f* | **être contraire (porter atteinte) aux bonnes** ~ | to be against (opposed to) (contrary to) public policy || gegen die guten Sitten verstoßen | **de bonnes** ~ | of good morals || sittlich einwandfrei.
**mohatra** *adj* | **contrat** ~ [contrat usuraire par lequel un individu vend très cher à un autre un objet qu'il lui rachète aussitôt à vil prix, argent comptant] | usurious contract or transaction consisting in a nominal sale of goods at a certain, high price on credit and repurchasing immediately at a lower price against cash || wucherisches Geschäft *n* (Rechtsgeschäft), durch welches jd. einen Gegenstand einem anderen zu einem bestimmten hohen Preis verkauft, um ihn sofort zu einem niedrigeren Preis gegen bar zurückzukaufen.
**moindre** *adj* | less; lesser | weniger; geringer | **de** ~ **importance** | of minor (lesser) importance || von untergeordneter Bedeutung *f* | ~ **quantité** | smaller quantity || geringere Menge *f* | **la ligne de la** ~ **résistance** | the line of the least resistance || die Linie des geringsten Widerstandes | **sans offrir la** ~ **résistance** | without resistance; without offering the least resistance || ohne den geringsten Widerstand zu leisten.
**moindrement** *adv* | in the least || am geringsten | **sans être le** ~ **intéressé** | without being interested in the least || ohne im geringsten interessiert zu sein.
**moins** *adv* | less || weniger | **différence en** ~ | deficiency || Fehlbetrag *m;* Minderbetrag; Manko *n*.
**moins-disant** *m* | lowest bidder; company (person) making the lowest quotation; company offering (quoting) the lowest price || Gesellschaft (Person) mit dem niedrigsten Gebot (Preisangebot).
—**-perçu** *m* Ⓐ [montant encore payable] | amount still due || noch zustehender (geschuldeter) Betrag *m*.
—**-perçu** *m* Ⓑ [montant non retiré] | amount not drawn || nicht abgehobener Betrag *m*.
—**-value** *f* [diminution ou perte de valeur] | depreciation (decline) (decrease) (drop) in value; depreciation; deterioration; shortfall || Minderwert *m;* Wertminderung *f;* Wertherabsetzung *f;* Wertabnahme *f* | **enregistrer une** ~ ; **se trouver en** ~ ; **être en** ~ | to show a depreciation; to stand at a discount || eine Wertabnahme zeigen (aufweisen).
**mois** *m* Ⓐ | month || Monat *m* | **argent (prêts) au** ~ | monthly money (loans) || Geld *n* gegen (auf) monatliche Kündigung; Monatsgeld(er) *npl* | **billet valable pour un** ~ ; **carte d'abonnement pour un** ~ | monthly ticket (season ticket) || Monatsabonnement *n;* Monatskarte *f* | ~ **du calendrier;** ~ **civil;** ~ **commun** | calendar month || Kalendermonat | ~ **de contribution;** ~ **de cotisation** | contribution month || Beitragsmonat | **le** ~ **en cours; le** ~ **courant; le** ~ **qui court** | the current month || der laufende Monat | **à trois** ~ **de date** | three months after date || drei Monate dato; mit Dreimonatsziel *n* | ~ **de décompte** | accounting month || Abrechnungsmonat | **délai d'un** ~ | period of one month || Monatsfrist *f* | **fin de** ~ | end of the month || Monatsende *n;* Monatsschluß *m* | **fin(s) (relevé de fins) (situation de fins) de** ~ | monthly statement (report) (return) (balance) || Monatsbericht *m;* Monatsausweis *m;* Monatsabschluß *m* | **un** ~ **de loyer** | one month's rent || eine Monatsmiete *f* | **trois** ~ **de loyer** | a quarter's (a term's) rent || eine Vierteljahrsmiete *f;* eine Quartalsmiete | **papier à trois** ~ **(à trois** ~ **d'échéance)** | bill at

three months || Dreimonatswechsel *m* | **période de trois ~** | three months' period || Dreimonatsperiode *f.*
★ **du ~ dernier** | ultimo || vom vorigen (vergangenen) Monat | **~ légal** | thirty days || dreißig Tage *mpl* | **~ précédent** | previous month || Vormonat.
★ **au ~** | by the month; monthly || monatlich | **dans le ~** | within a month || binnen Monatsfrist | **de ce ~** | instant || dieses Monats | **tous les ~ ; chaque ~** | monthly; every month; each month || monatlich; allmonatlich; jeden Monat; alle Monate | **tous les deux ~** | bimonthly || zweimonatlich; alle zwei Monate | **tous les trois ~** | three-monthly; quarterly; every quarter; every three months || dreimonatlich; vierteljährlich; quartalsweise; quartaliter.

**mois** *m* Ⓑ [salaire mensuel] | month's salary (pay) (wages); monthly salary || Monatsgehalt *n;* Monatslohn *m* | **toucher son ~** | to draw (to receive) one's month's pay (salary) (wages) || sein Monatsgehalt abheben; seinen Monatslohn einstecken (in Empfang nehmen).

**moitié** *f* | half || Hälfte *f* | **de ~ dans les bénéfices** | on half-profit || auf halbe Rechnung; auf Metarechnung; auf Metakonto | **participation à ~** | half-interest || Beteiligung *f* zur Hälfte; Hälftenbeteiligung | **participer à ~ (à raison de la ~) à une affaire** | to take (to have) a half-interest in a business || sich an einem Geschäft zur Hälfte beteiligen; an einem Geschäft hälftig [S] beteiligt sein | **couper qch. par ~ (par la ~)** | to cut sth. into halves; to halve sth. || etw. halbieren; etw. in zwei Hälften teilen (zerlegen) | **partager le différend par la ~** | to meet sb. half-way || jdm. auf halbem Wege entgegenkommen | **faire la dépense de qch. de ~ avec q.; se mettre de ~ avec q. sur qch.** | to go halves with sb. on sth. (in the expense of sth.) || sich mit jdm. in die Kosten von etw. teilen; die Kosten von etw. mit jdm. zur Hälfte übernehmen | **être de ~ dans une entreprise** | to have a half-interest in an enterprise || an einem Unternehmen zur Hälfte beteiligt sein | **réduire les frais de qch. de ~ (à la ~)** | to halve the expenses of sth. || die Kosten von etw. auf (um) die Hälfte herabsetzen | **réduit de ~** | reduced by half || um die Hälfte herabgesetzt (reduziert) | **partagé en deux ~s** | divided into two halves || in zwei Hälften geteilt; halbiert | **à ~ fait** | half-finished || halbfertig | **travail à ~ fait** | half-finished work || halbvollendete Arbeit *f.*

**moitié prix** *m* | half-price; half-fare || halber Preis *m* | **à ~** | half-price; at half-fare || zu halbem Preis; zum halben Preis.

**molestation** *f* | molestation; trouble; importunity; inconvenience || Belästigung *f;* Zudringlichkeit *f.*

**molester** *v* | **~ q.** | to molest sb. || jdn. belästigen.

**moment** *m* | **~ de décès** | time of death || Zeitpunkt *m* des Todes; Todeszeit *f;* Sterbezeit | **sous l'inspiration du ~** | on the spur of the moment || einer plötzlichen Eingebung folgend | **au ~ de la livraison** | at the time of delivery || zur Zeit der Lieferung.
★ **à un ~ déterminé** | at a given moment (time) || zu einem festgesetzten Zeitpunkt | **le ~ psychologique** | the psychological moment || der richtige Augenblick.
★ **choisir le ~ de qch.** | to fix the time for sth.; to time sth. || die Zeit für etw. festsetzen | **au ~ où j'écris** | at the time (moment) of writing || während ich dies schreibe; während dies geschrieben wird | **fixer le ~ de faire qch.** | to appoint (to fix) a time for doing sth. || den Zeitpunkt (die Zeit) für etw. bestimmen (festsetzen) | **au dernier ~** | at the last moment; in the eleventh hour || in letzter Minute (Stunde) | **en ce ~** | at this (at the present) moment || im (für den) Augenblick; augenblicklich; momentan.

**momentané** *adj* | momentary; temporary || momentan; augenblicklich.

**momentanément** *adv* | momentarily; temporarily || momentan; für den Augenblick.

**monde** *m* | **le ~ des affaires** | the business world || die Geschäftswelt *f* | **demi-~** | demi-monde || Halbwelt *f* | **le ~ de la finance; le ~ financier** | the financial world || die Finanzwelt | **le ~ de la haute finance** | the world of high finance; high financial circles || die Kreise *mpl* (die Welt) der Hochfinanz; die Hochfinanz | **rang dans le ~** | reputation (position) in the world || Weltgeltung *f;* Weltstellung *f* | **le ~ du sport** | the sporting world || die Sportwelt | **le ~ littéraire** | the literary world; the world of literature || die Welt der Literatur.

**mondial** *adj* | world...; world-wide || Welt...; weltweit; weltumspannend | **charte ~ e (du) commerce** | world trade charter || Welthandelsstatut *n* | **commerce ~** | world trade; international commerce (trade) || Welthandel *m* | **conférence ~ e** | world conference || Weltkonferenz *f* | **conférence économique ~ e** | world economic conference || Weltwirtschaftskonferenz *f* | **conflagration ~ e** | world conflagration || weltpolitische Auseinandersetzung *f;* Weltbrand *m* | **congrès ~** | world congress || Weltkongreß *m* | **consommation ~ e** | world consumption || Weltverbrauch *m* | **crise ~** | world (world-wide) crisis || Weltkrise *f* | **crise (dépression) économique ~ e** | world (world-wide) economic crisis; world depression || Weltwirtschaftskrise *f* | **crise financière ~ e** | world-wide financial crisis || Weltfinanzkrise *f* | **domination ~ e** | world-domination || Weltherrschaft *f* | **économie ~ e** | world economy || Weltwirtschaft *f* | **empire ~** | world empire || Weltreich *n* | **exportations ~ es** | world exports || Weltexporte *mpl* | **exposition ~ e** | world exhibition || Weltausstellung *f* | **fédération ~ e** | world federation || Weltbund *m* | **guerre ~ e** | world war || Weltkrieg *m* | **hausse ~ e** | rise in world prices || Erhöhung *f* der Weltmarktpreise | **lettre de crédit ~ e** | world-wide letter of credit || Universalkreditbrief *m* | **marché ~** | world market || Weltmarkt *m* | **marchés ~ aux** | world

**mondial** *adj, suite*
markets || Weltbörsen *fpl* | **marchés ~ aux de produits** | world commodity markets || Weltwarenmärkte *mpl* | **marque ~ e** | world mark || Weltmarke *f* | **paix ~ e** | world peace || Weltfrieden *m* | **politique ~ e** | world politics || Weltpolitik *f* | **prix ~** | price on the world market || Preise *mpl* auf dem Weltmarkt; Weltmarktpreis *m* | **production ~ e** | world production (output) || Weltproduktion *f;* Welterzeugung *f* | **puissance ~ e** | world power || Weltmacht *f* | **record ~** | world record || Weltrekord *m* | **de renommée ~ e** | world-famous || weltberühmt | **réputation ~ e** | world-wide reputation || Weltruf *m* | **révolution ~ e** | world revolution || Weltrevolution *f* | **union ~ e** | world union || Weltverband *m;* Weltunion *f.*

**monétaire** *adj* | monetary; currency ... || Geld ...; Währungs... | **accord ~** | monetary (currency) agreement || Währungsabkommen *n* | **agent ~** | means of payment | Zahlungsmittel *n* | **alignement ~** | currency (monetary) adjustment (alignment) || Währungsangleichung *f;* Angleichung *f* der Währung(en) | **base ~** | monetary base || Geldbasis *f* | **circulation ~** | circulation of money; money circulation || Geldumlauf *m;* Umlauf *m* von Zahlungsmitteln | **commission ~** | monetary commission || Währungskommission *f* | **comité ~** | monetary committee || Währungsausschuß *m* | **conférence ~** | monetary conference || Währungskonferenz *f* | **convention ~** | monetary convention || Münzkonvention *f* | **coopération ~** | monetary cooperation || währungspolitische Zusammenarbeit *f* | **crise ~** | monetary (financial) crisis || Währungskrise *f;* Geldkrise | **dépréciation ~** ① [interne] | fall (drop) in the value of money || Geldentwertung *f* | **dépréciation ~ ; dévaluation ~** ② [externe] | currency (monetary) depreciation (devaluation); depreciation (devaluation) of the currency (of money); devalorization || Geldabwertung *f;* Währungsabwertung; Währungsverschlechterung *f* | **érosion ~** | currency (monetary) erosion || Geldwertschwund *m* | **étalon ~ ; unité ~** | monetary unit (standard); standard money; money standard | Geldeinheit *f;* Münzeinheit; Währungseinheit | **inflation ~** | monetary inflation || Geldinflation *f* | **instabilité ~** | monetary instability || Währungsunsicherheit *f* | **liquidités ~ s; disponibilités ~ s** | primary liquidity || Primärliquidität | Liquide Mittel (Liquidität) erster Ordnung | **liquidités (disponibilités) quasi-~ s** | quasi-monetary (secondary) liquidity; quasi-money || Sekundärliquidität *f;* Bestand an bargeldlosen Zahlungsmitteln | **loi ~** | currency (monetary) law || Münzgesetz *n;* Währungsgesetz **marché ~** | money market || Geldmarkt *m* | **masse ~** | money supply (stock); volume of money || Geldvolumen *n* | **montants compensatoires ~ s; MCM [CEE]** | monetary compensatory amounts; MCA || Währungsausgleichsbeträge *mpl;* WAB | **normalisation ~** | monetary unification || Währungsvereinheitlichung *f* | **or ~** | monetary gold || Währungsgold *n* | **ordre ~ mondial** | world monetary system || Weltwährungsordnung | **parités ~ s** | currency parities || Währungsparitäten *fpl* | **politique ~** | monetary (currency) policy || Währungspolitik *f* | **questions ~ s** ① | money (financial) questions || Geldfragen *fpl;* Finanzfragen | **questions ~ s** ② | monetary (currency) questions || Währungsfragen *fpl* | **réforme ~** | monetary (currency) reform (reorganization) || Währungsreform *f* | **réserve ~** | cash (money) reserve; supply of money || Geldreserve *f;* Geldvorrat *m* | **réserves ~ s** | currency reserves || Währungsreserven *fpl* | **sécurité ~** | currency security || Währungssicherheit *f* | **situation ~** | monetary situation || Währungslage *f* | **soutien ~** | support of the currency || Stützung *f* der Währung | **stabilité ~** | currency (monetary) stability || Stabilität *f* der Währung(en); Währungsstabilität | **système ~** | monetary system; currency; coinage || Münzsystem *n;* Währungssystem; Währungsordnung *f;* Währung *f* | **taux monétaire** | exchange rate; rate of exchange || Umrechnungskurs *m;* Wechselkurs | **union ~** | monetary union || Münzunion *f* | **valeur ~** | money (monetary) value || Geldwert *m;* Geldeswert.

★ **Accord ~ européen; AME** | European Monetary Agreement; EMA || Europäisches Währungsabkommen; EWA | **Fonds ~ européen; FME** | European Monetary Fund; EMF || Europäischer Währungsfonds; EWF | **Fonds ~ international; FMI** | International Monetary Fund; IMF || Internationaler Währungsfonds; IWF | **Système ~ européen; SME** | European Monetary System; EMS || Europäisches Währungssystem; EWS.

**monétisation** *f* [transformation en monnaie] | monetization; minting || Ausmünzung *f;* Münzprägung *f.*

**monétiser** *v* [transformer en monnaie] | to monetize; to mint || ausprägen; Münzen prägen (schlagen).

**moniteur** *m* | official organ (gazette) (advertiser) || amtlicher Anzeiger *m;* Amtsblatt *n.*

**monitoire** *m* [lettre monitoire] | monitory letter || Mahnbrief *m;* Mahnschreiben *n.*

**monnaie** *f*Ⓐ | money; coin || Geld *n;* Münze *f* | **adultération (altération) des ~ s** | depreciation of coin; debasement of the coinage || Münzverschlechterung *f* | **~ d'aloi; ~ droite; ~ intrinsèque** | sterling (standard) money; coin of legal fineness || Geld von gesetzlichem Feingehalt (von gesetzlicher Feinheit) | **~ d'appoint; ~ divisionnaire; menue ~ ; petite ~** | fractional (divisional) coin (currency); subsidiary money (coin); token coin (coinage); small change (coin) (money) || Scheidemünze; kleines Wechselgeld; Kleingeld | **~ d'argent; ~ blanche** | silver coin (money) (coinage) (currency) || Silbergeld | **~ de banque; ~ scripturale** | deposit (bank) money; money of accounts || Bankgeld; Buchgeld; Giralgeld | **~ de banque centrale** | central bank money || Zentralbankgeld | **~ de bronze; ~ de cuivre** | copper

coin; copper || Kupfergeld; Kupfermünze | **~ de change; ~ d'échange** | change; money of exchange || Wechselgeld | **changeur de** ~ | money changer (dealer); cambist || Geldwechsler *m;* Wechsler | **billets et ~ en circulation** | notes and money in circulation || Bargeldumlauf *m* | **vitesse de la circulation de la ~** | velocity of circulation || Umlaufgeschwindigkeit *f* | **~ de compte** | money of account || Rechnungsmünze; Rechnungswährung *f* | **contrefaçon (fabrication) (falsification) de ~** | false coining; money forging; counterfeiting; making counterfeit money || Falschmünzerei *f;* Münzfälschung *f;* Herstellung *f* von Falschgeld | **~ en cours** ①; **~ courante** | current money; currency || Umlaufmittel *n;* Zahlungsmittel; Umlauf *m* von Zahlungsmitteln | **~ en cours** ② | coinage in circulation || Geld im Umlauf; Münzumlauf *m* | **espèce de ~** | specie of money || Münzsorte *f;* Geldsorte | **exportation de ~** | exportation of money || Geldausfuhr *f;* Kapitalausfuhr | **falsificateur de ~** | (false) coiner || Falschmünzer *m;* Münzfälscher *m* | **frappe de la ~** | coining; minting; stamping || Geldprägung *f;* Ausmünzen *n;* Prägung *f* (Ausprägung *f*) von Geld | **jeton- ~** | money token || Wertmarke *f* | **~ d'or** | gold money (coin) || Goldgeld | **quasi- ~** | quasi-money; near-money; quasi-monetary (secondary) liquidity || Quasigeld; Sekundärliquidität *f* | **titre de ~ s** | standard of (fineness of the) coinage || Münzeinheit *f;* Münzfuß *m* | **~ s au titre légal** | coins of legal fineness || Geld von gesetzlicher Feinheit.

★ **être ~ courante** | to be the order of the day || gang und gäbe sein | **~ effective; ~ réelle** | effective (real) money || geltendes Münzgeld (Hartgeld) | **fausse ~ ; ~ fausse** | counterfeit (bad) (base) (forged) money; base (false) coin || falsches Geld; Falschgeld; falsche Münze | **crime de fausse ~** | coinage offense; false coining || Münzverbrechen *n* | **~ forte** | genuine (lawful) money; legal currency || echtes Geld | **~ légale; ~ libératoire** | lawful money (currency); legal tender || gesetzliches Zahlungsmittel *n* | **~ métallique** | coined money; coin || Metallgeld; Münzgeld | **~ spécifiée** | money of specified coinage || bestimmte Münzsorte *f*.

★ **altérer (adultérer) les ~ s** | to debase (to adulterate) the coin || Münzen verschlechtern | **battre ~ ; frapper de la ~** | to coin (to mint) money || Münzen schlagen; Geld prägen.

**monnaie** *f* ⓑ | currency || Währung *f;* Geldwährung *f* | **affaiblissement (dépréciation) (dévaluation) de la ~** | weakening of the currency; depreciation (devaluation) of money (of the currency); currency (monetary) depreciation (devaluation); devalorization || Verschlechterung *f* der Währung; Währungsverschlechterung *f;* Geldabwertung *f;* Geldentwertung *f;* Währungsabwertung; Geldwertverschlechterung | **alignement des ~ s** | currency (monetary) alignment (adjustment) || Währungsangleichung *f;* Währungsanpassung *f* | **~ d'argent** | silver currency (standard) (coinage) || Silberwährung | **~ de compte** | money of account || Rechnungswährung; Rechnungsgeld *n* | **libre convertibilité des ~ s** | free transferability of currencies || freie Konvertierbarkeit *f* der Währungen (der Valuten) | **~ en cours** | currency || geltende Währung | **~ d'or** | gold currency (standard) (coinage) || Goldwährung; Goldstandard *m* | **panier de ~ s** | basket of currencies; currency basket || Währungskorb *m* | **soutien de la ~** | support of the currency || Stützung *f* der Währung | **stabilisation de la ~** | stabilization of the currency; monetary (currency) stabilization || Stabilisierung *f* der Währung; Währungsstabilisierung.

★ **~ appréciée** | appreciated currency || aufgewertete Währung | **~ librement convertible** | freely convertible currency || frei konvertierbare Währung | **~ cotée sur les marchés officiels de change** | currency quoted on the official foreign exchange markets || auf den amtlichen Devisenmärkten notierte Währung | **~ courante** | current money || geltende Währung | **~ définie en or** | currency expressed in gold || in Gold bestimmte Währung | **~ dépréciée** | depreciated currency || abgewertete (schwächer bewertete) Währung | **~ dirigée** | managed (controlled) currency || gesetzlich kontrollierte Währung | **~ d'émission** | currency of issue || Emissionswährung | **~ étrangère** | foreign currency (money) (exchange) || Auslandswährung; Fremdwährung; ausländische Zahlungsmittel *npl;* ausländische (fremde) Währung; Devisen *fpl* | **euro- ~ s; euro-devises** | Euro-currencies || Eurowährungen | **~ faible** | weak currency || schwache (weiche) Währung | **~ forte** | strong currency || starke (harte) Währung | **dans la ~ nationale** | in the national currency || in der Landeswährung | **~ négociable** | negotiable currency || marktgängige Währung *f* | **altérer la ~ (les ~ s)** | to debase (to adulterate) the coinage || die Währung verschlechtern | **déprécier (dévaluer) la ~** | to depreciate the currency || die Währung entwerten.

**monnaie** *f* ⓒ [pièce] | piece of money; coin || Geldstück *n;* Münze *f*.

**Monnaie** *f* ⓓ [Hôtel des ~ s; Hôtel de la ~ ] | Mint; mint office || Münze *f;* Münzanstalt *f;* Münzstätte *f* | **directeur de la ~** | mint master; warden of the mint || Münzwardein *m*.

— **-argent** *f* | silver money (coin) (currency) || Silbergeld *n*.

— **-cléf** *f* | key currency || Schlüsselwährung *f*.

— **-étalon** *f* | standard money; monetary unit (standard) || Währungseinheit *f;* Geldeinheit; Münzeinheit.

— **-or** *f* | gold money (coin) (currency) || Goldgeld *n*.

**monnaies** *fpl* ⓐ | finance(s) || Finanzen *fpl* | **marché des ~** | money (capital) market || Geldmarkt *m;* Kapitalmarkt | **vente de ~** | exchange of money; money changing (change) || Geldwechsel *m*.

**monnaies** *fpl* ⓑ | **~ étrangères; devises** | foreign currency (currencies) (exchange) || Auslandswährun-

**monnaies** *fpl* Ⓑ *suite*
gen; Devisen *fpl;* Fremdwährung(en) | **avoirs extérieurs (créances extérieures) en** ~**s étrangères** | external claims in foreign currencies || auf Fremdwährungen lautenden Auslandsforderungen; ausländische Fremdwährungsforderungen | **engagements extérieurs en** ~**s étrangères** | external debts (liabilities) in foreign currencies || auf Fremdwährungen lautenden Auslandverbindlichkeiten | **position en** ~ **étrangères** | foreign exchange (currency) position || auf Fremdwährungen lautende Position; Fremdwährungsposition | **position extérieure en** ~**s étrangères** | external foreign exchange (currency) position || auf Fremdwährungen lautende Auslandsposition.
**monnayable** *adj* | coinable || münzbar; ausmünzbar.
**monnayage** *m* Ⓐ [frappe de la monnaie] | minting; coining; coinage || Münzwesen *n;* Münzen *n;* Ausmünzen *n;* Prägen *n;* Prägung *f* | **droit de** ~ | right of coining money || Münzrecht *n;* Münzregal *n* | **faux-** ~ **; faux** ~ | (false) coining; money forging; counterfeiting; making counterfeit money || Falschmünzerei *f;* Münzfälschung *f;* Münzvergehen *n;* Münzverbrechen *n.*
**monnayage** *m* Ⓑ [frais de ~; droits de ~] | mintage; seigniorage; mint (coinage) charges || Schlagschatz *m;* Münzgebühr *f;* Prägeschatz *m.*
**monnayé** *adj* | **argent** ~ ①**; espèces** ~**es** | coined (minted) money; hard cash; coin(s) || gemünztes Geld *n;* Münzgeld; Hartgeld; Geldmünzen *fpl* | **argent** ~ ② | silver money (coin) || gemünztes Silber *n;* Silbergeld *n;* Silbermünze *f.*
**monnayer** *v* | to coin; to mint || ausmünzen; Münzen prägen (schlagen).
**monnayeur** *m* | coiner || Münzer *m;* Präger *m* | **faux** ~ | money forger; (false) coiner || Falschmünzer *m;* Münzfälscher *m.*
**monnayeur** *adj* | **presse** ~**se** | minting press || Münzpräge *f.*
**monogamie** *f* | monogamy || Einehe *f.*
**monogramme** *m* | monogram || Monogramm *n.*
**monographie** *f* | monograph; monographic publication || Monographie; monographische Veröffentlichung *f.*
**monométallisme** *m* | monometallism || Monometallismus *m;* einfache Währung *f.*
**monométalliste** *adj* | monometallist; monometallic || monometallistisch | **pays** ~**-argent** | silver-standard country || Land *n* mit Silberwährung | **pays** ~**-or** | gold-standard-country || Land *n* mit Goldwährung; Goldwährungsland.
**monopole** *m* Ⓐ | monopoly || Monopol *n* | ~ **des allumettes** | match monopoly || Zündwarenmonopol; Zündholzmonopol | ~ **de brevets** | patent monopoly || Patentmonopol | **durée de** ~ | monopoly period || Monopoldauer *f* | ~ **d'Etat** | state (government) monopoly || Staatsmonopol; Regie *f* | ~ **des importations** | import monopoly || Einfuhrmonopol | **produits** ~ **s** | [state] revenue from monopolies; monopoly receipts || [staatliche] Monopoleinnahmen *fpl;* Einnahmen aus den Staatsmonopolen | ~ **du (des) tabac(s)** | tobacco monopoly || Tabakmonopol; Tabakregie *f* | **taxe de** ~ | monopoly duty (tax) || Monopolgebühr *f;* Monopolabgabe *f;* Monopolsteuer *f* | ~ **commercial** | trade (trading) monopoly || Handelsmonopol | ~ **fiscal** | fiscal monopoly || fiskalisches Monopol | **avoir le** ~ **de qch.** | to have the monopoly of (on) sth. || das Monopol für (auf) etw. haben | **avoir le** ~ **de faire qch.** | to have a monopoly in doing sth. || alleinberechtigt sein, etw. zu tun.
**monopole** *m* Ⓑ [position de ~] | monopolistic position || Monopolstellung *f.*
**monopolisant** *adj;* **monopolisateur** *adj* | monopolistic || monopolistisch.
**monopolisateur** *m* | monopolist; monopolizer || Monopolist *m;* Inhaber *m* eines Monopols.
**monopolisation** *f* | monopolization; monopolizing || Monopolisierung *f.*
**monopoliser** *v* | to monopolize; to have the monopoly [of sth.] || monopolisieren; [etw.] zum Monopol machen.
**montant** *m* | amount; sum || Betrag *m;* Summe *f* | ~ **de la créance** | amount of the claim || Forderungsbetrag | ~ **de la (d'une) dette** | amount (sum) of the debt; amount (sum) due (owing) || Schuldbetrag; Schuldsumme | ~ **d'un effet de commerce** | amount of a bill of exchange || Wechselbetrag; Wechselsumme | ~ **de la facture** | amount of the invoice; invoice (invoiced) amount || Rechnungsbetrag; Fakturenbetrag | ~ **d'après facture** | invoice value | Rechnungswert *m;* Fakturenwert | ~ **des frais** | amount of expenses (of charges) || Spesenbetrag; Unkostenbetrag | ~ **du fret** | amount of freight || Frachtbetrag | ~ **de l'impôt** | amount of the tax; tax amount || Betrag der Steuer; Steuerbetrag | ~ **du remboursement** | amount to be collected (charged forward) || Nachnahmebetrag | ~ **de la réserve** | sum reserved || Rückstellungsbetrag; Rücklage *f;* Reserve *f* | ~ **du solde** | amount of the balance; balancing amount || Saldobetrag; Ausgleichsbetrag.
★ ~ **annuel** | annual amount || Jahresbetrag | ~ **brut** | gross amount || Bruttobetrag | ~ **global** | lump sum || Pauschalbetrag | ~ **maximum** | maximum (highest) amount || Höchstbetrag; Maximalbetrag | ~ **net** | net amount || Nettobetrag | ~ **nominal** | nominal amount || Nominalbetrag; Nennbetrag | ~ **payable** | amount (sum) due (owing) | geschuldeter (zu zahlender) Betrag | ~ **utilisé** | utilized amount | ausgenützter (in Anspruch genommener) Betrag | **virer un** ~ | to transfer an amount || einen Betrag überweisen.
★ ~ **s compensatoires adhésion** [CEE] | accession compensatory amounts | Beitrittsausgleichsbeträge | ~ **s compensatoires monétaires; MCM** | monetary compensatory amounts; MCA || Währungsausgleichsbeträge; WAB.
**mont-de-piété** *m* | pawnshop; pawn office || Pfandhaus *n;* Leihhaus; Leihamt *n;* Leihanstalt *f* | re-

connaissance du ~ | pawn ticket || Pfandschein *m* | **mettre qch. au ~** | to pawn sth. || etw. verpfänden | **retirer qch. du ~** | to take sth. out of pawn || etw. beim Pfandhaus auslösen.

**monter** *v* Ⓐ | to rise; to go up || steigen; in die Höhe gehen | **faire ~ les prix** ① | to send up the prices; to cause the prices to rise || die Preise in die Höhe bringen; eine Steigerung der Preise verursachen | **faire ~ les prix** ② | to run up (to force up) the prices || die Preise in die Höhe treiben (hinauftreiben) | **laisser ~ un compte** | to allow an account to run up || ein Konto auflaufen lassen.

**monter** *v* Ⓑ [préparer; combiner] | **~ un complot** | to hatch a plot || ein Komplott schmieden.

**moral** *adj* | moral || sittlich; moralisch | **aliénation ~ e; maladie ~ e** | moral insanity || moralischer Schwachsinn *m* | **devoir ~** | moral duty || sittliche (moralische) Pflicht *f* | **être ~ ; personnalité ~ e; personne ~ e** ① | juristic (artificial) (conventional) person; legal status || juristische Person *f;* Rechtspersönlichkeit *f* | **personne ~ e** ② | body corporate; corporate body; corporation; legal entity || Personengesamtheit *f;* Körperschaft *f* | **personne ~ e publique** | corporate (public) body; public corporation || Körperschaft *f* (juristische Person *f*) (Anstalt *f*) des öffentlichen Rechts | **responsabilité ~** | moral responsibility || moralische Verantwortung *f* | **sens ~** | moral sense || Sittlichkeit *f;* Moral *f* | **victoire ~ e** | moral victory || moralischer Sieg *m* | **im ~** | immoral || unmoralisch; unsittlich.

**morale** *f* | **la ~** | the morals *pl* || die Sittlichkeit; die Moral | **acte réprouvé par la ~** | act against (contrary to) public policy || sittenwidrige (unsittliche) Handlung | **contraire à la ~** | immoral || unmoralisch; unsittlich.

**moralement** *adv* | morally || sittlich; moralisch | **être ~ obligé de faire qch.** | to be morally bound (in hono(u)r bound) to do sth. || moralisch verpflichtet sein, etw. zu tun | **~ responsable** | morally responsible || moralisch verantwortlich.

**moralité** *f* | morality; moral (good moral) conduct || Sittlichkeit *f;* sittliche Führung *f;* Moral *f* | **certificat de ~** | certificate of good character (conduct) (behavior) || Sittenzeugnis *n;* Führungszeugnis; Leumundszeugnis | **d'une ~ douteuse** | of doubtful honesty || von zweifelhafter Moral | **atteinte portée à la ~ publique** | public indecency (mischief); indecent behavio(u)r (exposure); public (common) nuisance || öffentliches Ärgernis *n*.

**moratoire** *m* | moratory; moratorium || Moratorium *n* | **~ des transferts** | moratorium for transfers of foreign exchange || Transfermoratorium.

**moratoire** *adj* | moratory; delayed by agreement || Moratoriums... | **intérêts ~ s** | default interest; interest on overdue (delayed) payments (on arrears) || Verzugszinsen *mpl* | **dommage-intérêts ~ s** | damage caused by default (by delay) (resulting from late delivery) || Verzugsschaden *m;* Schadensersatz *m* wegen Verzuges.

**moratorium** *m* | moratorium; moratory || Moratorium *n*.

**morceau** *m* | piece || Stück *n* | **~ par ~ ; par ~ x** | piece by piece; piecemeal || Stück für (um) Stück; stückweise.

**morceler** *v* | **~ un pays ~ une propriété** | to parcel out an estate || ein Gut (einen Grundbesitz) in Kleinbesitz aufteilen | **~ une terre** | to parcel out a piece of land into small plots || ein Grundstück parzellieren in kleine Parzellen aufteilen.

**morcellement** *m* | **~ d'une propriété** | parcelling out of an estate || Aufteilung *f* eines Gutes (eines Grundbesitzes) in Kleinbesitz | **~ des terres** | parcelling out of land into small holdings || Aufteilung *f* von Land in kleine Parzellen.

**morgue** *f* | morgue || Leichenschauhaus *n*.

**mort** *m* | **le ~** | the dead man; the deceased; the defunct || der Tote; der Verstorbene.

**mort** *f* | death; decease || Tod *m;* Ableben *n* | **arrêt de ~ ; condamnation à ~ ; sentence de ~** | sentence of death; death sentence || Verurteilung *f* zum Tode; Todesurteil *n* | **prononcer (rendre) un arrêt de ~** | to pronounce sentence of death; to impose the death sentence || ein Todesurteil fällen; auf Todesstrafe erkennen; die Todesstrafe verhängen | **à cause de ~** | mortis causa || von Todes wegen | **acquisition à cause de ~** | acquisition by way of inheritance (by devolution) || Erwerb *m* von Todes wegen | **acte (disposition) à cause de ~** | transaction (disposition) by will || Verfügung *f* von Todes wegen; letztwillige Verfügung | **danger de ~** | danger of life || Lebensgefahr *f;* Todesgefahr *f* | **en danger de ~** | in danger (in peril) of one's life (of losing one's life) || in Lebensgefahr | **droit de vie et de ~** | right of life and death || Recht *n* über Leben und Tod | **guerre à ~** | war to the death (to the knife) || Krieg *m* bis aufs Messer | **lutte à ~** | fight to the death || Kampf *m* auf Leben und Tod | **peine de ~** | penalty (punishment) of death; death penalty; capital punishment || Todesstrafe *f* | **sous peine de ~** | under penalty of death || bei Todesstrafe | **au point ~** | at a deadlock || auf dem toten Punkt; festgefahren | **être une question de vie ou de ~** | to be a matter of life and death || eine Frage von Leben und Tod sein.

★ **~ accidentelle** | accidental death; death by accident || Unfalltod; Tod durch Unfall | **~ apparente** | semblance of death || Scheintod | **~ civile** | civil death || bürgerlicher Tod; Verlust *m* der bürgerlichen Ehrenrechte.

★ **mourir de sa belle ~ (de ~ naturelle)** | to die a natural death || eines natürlichen Todes sterben | **blessé à ~** | mortally wounded || tödlich verletzt (verwundet) | **condamné à ~** | condemned to death; under sentence of death || zum Tode verurteilt | **indices de ~ violente** | indication of a violent death || Anzeichen eines gewaltsamen Todes | **mourir de ~ violente** | to die a violent death || eines gewaltsamen Todes sterben.

★ **condamner q. à ~** | to sentence sb. to death; to

**mort** *f, suite*
pass sentence of death on sb. || jdn. zum Tode verurteilen; gegen jdn. auf Todesstrafe erkennen | **condamner q. à la ~ par pendaison** | to condemn sb. to death by hanging || jdn. zum Tod durch den Strang verurteilen | **se donner la ~** | to commit suicide || Selbstmord begehen | **mettre q. à ~** | to put sb. to death || jdn. hinrichten | **punir q. de ~** | to punish sb. with death || jdn. mit dem Tode bestrafen.

**mort** *adj* Ⓐ | dead; deceased; defunct || tot; gestorben; verstorben.

**mort** *adj* Ⓑ | **argent ~** | idle (dead) money; dead capital || totes Kapital *n* | **fret ~** | dead freight; dead weight charter || Leerfracht *f;* Fautfracht; Ballastfracht; Ballastladung *f* | **lettre ~ e** | dead letter || unzustellbare Sendung | **rester lettre ~ e** | to remain a dead letter (a dead issue) || unausgeführt bleiben; nicht zur Ausführung kommen | **main ~ e** | mortmain || tote Hand *f* | **mobilier ~** | dead stock || totes Inventar *n* | **poids ~** | dead weight || Leergewicht *n* | **saison ~ e** | dead (off) season | geschäftslose Zeit *f;* stille (tote) Saison *f* | **valeurs ~ es** | bills of no value || wertlose Wechsel *mpl*.

**mortalité** *f* Ⓐ [nombre de décès] | mortality || Sterblichkeit *f* | **~ sur les routes** | toll of the roads || Zahl *f* der tödlichen Straßenunfälle | **~ infantile** | infant mortality || Kindersterblichkeit.

**mortalité** *f* Ⓑ [taux de la ~] | death rate || Sterblichkeitsziffer *f* | **tables de ~** | mortality (experience) tables || Sterblichkeitstafel *f;* Sterblichkeitstabellen *fpl*.

**morte** *f* | **la ~** | the dead woman; the deceased || die Tote; die Verstorbene.

**mortel** *adj* | fatal || tödlich | **accident ~** | fatal accident; fatality || tödlicher Unfall *m;* Unfall mit tödlichem Ausgang | **coup ~** | death (mortal) blow || Todesstoß *m* | **ennemi ~** | mortal enemy (foe) || Todfeind *m*.

**mortellement** *adv* | fatally; mortally || tödlich | **~ blessé** | mortally wounded || tödlich verletzt (verwundet).

**morte-paye** *f* | defaulting taxpayer || zahlungsunfähiger Steuerzahler *m*.

**morte-saison** *f* | dead (off) season || geschäftslose Zeit *f;* tote Saison *f*.

**mort-né** *s* | stillborn child || totgeborenes Kind *n;* Totgeburt *f*.

**mort-né** *adj* | stillborn || totgeboren.

**mortuaire** *adj* | **acte ~** ; **extrait ~** | certificate of death; death certificate || Totenschein *m;* Sterbeurkunde *f;* Todesurkunde | **avis ~ s** | death notices || Todesanzeigen *fpl;* Todesnachrichten *fpl* | **dépôt ~** | mortuary || Leichenhalle *f* | **registre ~** | register of deaths || Sterberegister *n*.

**mot** *m* | word || Wort *n* | **~ en clair** | word in plain language || Wort in offener Sprache | **~ de code; ~ en langage convenu; ~ convenu; ~ en chiffres; ~ chiffré** | word in code (in cipher); code word || Codewort; Wort in Codesprache; chiffriertes Wort | **~ d'ordre; ~ de passe** | watchword; password || Losungswort; Losung *f;* Stichwort.

★ **en d'autres ~ s** | in other words || in (mit) anderen Worten | **~ s croisés** | cross-word puzzle || Kreuzworträtsel *n* | **en quelques ~ s; en peu de ~ s** | briefly || kurzgesagt.

★ **qui ne dit ~ consent** | silence gives consent || Schweigen *n* (Stillschweigen) bedeutet Zustimmung | **prendre q. au ~** | to take sb. at his word || jdn. beim Wort nehmen (fassen) | **~ à ~ ; ~ pour ~** | word by (for) word; literally; verbatim || Wort für Wort; wortwörtlich; wörtlich.

**moteur** *adj* | **les éléments ~ s** | the driving forces || die treibenden Kräfte *fpl*.

**motif** *m* | reason; cause; motive || Grund *m;* Beweggrund; Ursache *f;* Veranlassung *f;* Anlaß *m;* Motiv *n* | **~ de divorce** | cause of (ground for) divorce || Scheidungsgrund; Ehescheidungsgrund | **~ de mécontentement** | cause (grounds) for discontent || Grund zur Unzufriedenheit | **~ de plainte** | cause (ground) for complaint || Grund zur Beschwerde; Beschwerdegrund | **~ de principe** | fundamental reason || grundsätzliche Erwägung *f* | **~ de suspicion** | ground of suspicion || Verdachtsgrund | **~ conducteur** | leading motive || Leitmotiv *n* | **~ légitime** | legitimate (lawful) reason || rechtmäßiger Grund | **sans ~ plausible** | without reasonable cause || ohne stichhaltigen Grund | **avoir ~ à faire qch.; avoir un ~ pour faire qch.** | to have a motive in (a reason for) doing sth. || einen Grund für etw. haben | **sans énoncer de ~ ; sans indiquer les ~ s** | without giving reasons || ohne Angabe von Gründen | **pour des ~ s de** | for considerations of; for reasons of || aus Gründen der ... (des ...) | **sans ~** | groundless || unbegründet; grundlos.

**motifs** *spl* [ **~ s du jugement**] | grounds *pl* || Urteilsgründe *mpl;* Entscheidungsgründe; Urteilsbegründung *f* | **défaut de ~** | groundlessness; baselessness || Grundlosigkeit *f;* Unbegründetsein *n* | **défaut et contradiction de ~** | faulty and erroneous reasons || unrichtige und widerspruchsvolle (fehlerhafte und rechtsirrtümliche) Begründung *f* | **par défaut de ~ et manque de base légale** | as groundless and without legal basis || wegen mangelnder Begründung und ungenügender Rechtsgrundlage; wegen unrichtiger Begründung und Mangel der gesetzlichen Grundlage | **exposé des ~** | preamble; explanatory memorandum; statement of grounds || Begründung *f*.

**motion** *f* | motion || Antrag *m* | **~ de blâme; ~ censure** | motion of censure || Antrag auf Ausdruck der Mißbilligung; Tadelsantrag; Tadelsmotion *f* [S] | **~ de défiance** | motion to express (to pass) a vote of no confidence || Mißtrauensantrag | **~ d'ordre** | motion to the order of the day || Antrag zur Geschäftsordnung | **repoussement d'une ~** | defeat (voting down) of a motion || Ablehnung *f* (Überstimmen *n*) eines Antrages | **~ de protestation** | motion to pass a vote of protest || Antrag,

durch Beschluß einen Protest zum Ausdruck zu bringen.
★ **adopter (faire adopter) une ~** | to adopt (to carry) a motion || einen Antrag annehmen (zur Annahme bringen) | **déposer une ~** | to table (to file) (to introduce) a motion || einen Antrag einbringen (stellen) | **écarter une ~** | to reject a motion || einen Antrag ablehnen | **faire une ~** | to make (to put) (to propose) a motion || einen Antrag stellen (einbringen) | **mettre une ~ aux voix** | to put a motion to the vote | einen Antrag zur Abstimmung bringen; über einen Antrag abstimmen | **repousser une ~** | to reject (to vote down) a motion || einen Antrag ablehnen (überstimmen) | **repousser une ~ par ... voix contre ...** | to defeat a motion by ... votes against ... || einen Antrag mit ... Stimmen gegen ... ablehnen | **voter une ~** | to carry a motion || einen Antrag annehmen.

**motionnaire** *m* | proposer of a motion || derjenige, der einen Antrag einbringt.

**motionner** *v* | to propose a motion; to move a proposal || einen Antrag einbringen.

**motivation** *f* | reason(s); grounds; justification || Begründung | **~ circonstanciée** | detailed (statement of) grounds || ausführliche (eingehende) Begründung.

**motivé** *part* Ⓐ | substantiated; supported by reasons || begründet; mit Gründen versehen | **arrêt ~** | judgment giving (stating) the reasons (grounds) on which it is based || mit Gründen versehenes Urteil | **décision ~e** | reasoned (motivated) decision || mit Gründen versehene Entscheidung *f* | **demande ~** | reasoned application; request stating the reasons therefor || begründeter Antrag | **refus ~** | reasoned refusal || mit Gründen versehene Ablehnung *f*.

**motivé** *part* Ⓑ [justifié] | well founded; justified || wohlbegründet | **non ~** | unjustified; unwarranted || unbegründet; ungerechtfertigt.

**motiver** *v* Ⓐ | to motivate || begründen; motivieren.

**motiver** *v* Ⓑ [exposer les motifs] | to state (to give) reasons (the reason) || den Grund (die Gründe) (Gründe) angeben.

**motiver** *v* Ⓒ [justifier] | to justify; to warrant || rechtfertigen.

**mouillage** *m* Ⓐ | anchoring; mooring; berthing || Ankern *n;* Anlegen *n* | **droits de ~** | mooring dues; berthage || Ankergebühren *fpl;* Ankergeld *n*.

**mouillage** *m* Ⓑ [poste de ~] | anchoring berth; anchorage; mooring ground || Ankerplatz *m*.

**mouiller** *v* | to anchor; to moor; to berth || ankern; vor Anker gehen; anlegen.

**mourant** *m* | **le dernier ~** | the last deceased || der zuletzt Versterbende | **le premier ~** | the first deceased || der zuerst Versterbende.

**mourir** *v* | to die; to decease || sterben; versterben | **~ de faim** | to die of starvation || verhungern; Hungers sterben | **au moment de ~** | in the hour of death || im Zeitpunkt des Todes | **~ de sa belle**  **mort; ~ de mort naturelle** | to die a natural death || eines natürlichen Todes sterben | **~ de mort violente** | to die a violent death || eines gewaltsamen Todes sterben | **~ empoisonné** | to die poisoned (of poison) || an Gift (durch Vergiftung) sterben.

**mouture** *f* [droit de ~] | milling dues *pl;* multure || Mahlgebühr *f;* Mahlgeld *n;* Mahllohn *m*.

**mouvement** *m* Ⓐ | movement || Bewegung *f* | **~ de boycottage** | boycott movement || Boykottbewegung | **~ de décentralisation** | movement for decentralization || Dezentralisationsbewegung | **~ de grève; ~ gréviste** | strike movement || Streikbewegung | **parti du ~** | progressive party || Fortschrittspartei *f* | **~ de révolte; ~ séditieux; ~ insurrectionnel** | seditious (revolutionary) movement || Aufstandsbewegung; revolutionäre Bewegung | **~s de stock** | stock movements || Lagerveränderungen *fpl*.
★ **~ clandestin** | underground movement || Untergrundbewegung | **~ contraire** | countermovement || Gegenbewegung | **~ démographique** | demographic movement || Bevölkerungsbewegung | **~ ouvrier; ~ travailliste** | labo(u)r movement || Arbeiterbewegung | **~ populaire** ① | civil commotion || Volksbewegung | **~ populaire** ② | rising of the people || Volkserhebung *f;* Volksaufstand *m* | **~ saisonnier** | seasonal trend || Saisonverlauf *m* | **~ syndical** | trade-union movement || Gewerkschaftsbewegung.

**mouvement** *m* Ⓑ | **~ de baisse** | downward movement || Abwärtsbewegung *f;* Baissebewegung | **~ de hausse** | upward movement || Aufwärtsbewegung *f;* Bewegung nach oben; Haussebewegung | **liberté de ~** | freedom of movement (of action) || Bewegungsfreiheit *f* | **~s de navires; ~s maritimes** ① | movement of ships (of shipping) || Nachrichten *fpl* über Schiffsbewegungen | **~s de navires; ~s maritimes** ② | shipping intelligence (news) (reports) || Schiffahrtsnachrichten *fpl*.

**mouvement** *m* Ⓒ | circulation || Verkehr *m* | **~ des affaires** | course (run) of business || Gang *m* der Geschäfte; Geschäftsgang; Geschäftsverkehr *m;* Geschäftsbetrieb *m* | **~ de capitaux** | movement of capital || Kapitalverkehr | **~ (~s) de (des) capitaux** | capital movements || Kapitalbewegungen *fpl* | **~s d'espèces** | cash transactions || Barverkehr | **~ de trésorerie** | cash flow || Zu- und Abgang *m* von Barmitteln (der flüssigen Mittel) | **~ des valeurs** | circulation of securities || Wertpapierumlauf *m;* Effektenverkehr *m*.

**mouvement** *m* Ⓓ [circulation] | **chef de ~** | traffic manager || Fahrdienstleiter *m* | **~ des trains** | train arrivals and departures || Bahnverkehr *m;* Zugverkehr | **~ des voyageurs** | passenger traffic || Personenverkehr | **~ de voyageurs étrangers** | tourist traffic || Fremdenverkehr.

**mouvement** *m* Ⓔ [chiffre d'affaires] | turnover || Umsatz *m*.

**mouvements** *mpl* | fluctuations || Schwankungen *fpl* | **~ de bourse** | stock exchange fluctuations ||

**mouvements** *mpl, suite*
Schwankungen der Börsenkurse; Börsenkursschwankungen; Kursschwankungen | **~ du marché** | market fluctuations || Marktschwankungen | **~ des prix** | price fluctuations; fluctuations of prices || Preisbewegungen *fpl;* Preisschwankungen.

**moyen** *m* Ⓐ | means *sing;* medium; instrument || Mittel *n* | **par le ~ d'une action** | by way of action; by bringing action (suit); by suing || im Wege der Klage; im (auf dem) Klageweg (Prozeßweg); durch Klage; durch Klagserhebung | **sur le ~ de cassation** | on appeal; on (upon) filing of an appeal || auf Einlegung des Rechtsmittels der Revision; auf die Revision hin | **~ de communication** | means of communication || Verkehrsmittel | **~ de contrainte** | coercive means || Zwangsmittel | **~ de défense** | means of defence; defense || Verteidigungsmittel; Verteidigungsvorbringen *n* | **~ de lutte** | means of fighting || Kampfmittel | **~ de paiement** | means of payment (of paying) || Zahlungsmittel | **~ de preuve** | means of proving; evidence || Beweismittel | **~ de production** | means of production || Produktionsmittel | **~ de transport** | means of transport(ation); transportation facilities || Beförderungsmittel; Transportmittel | **voies et ~ s** | ways and means *pl* || Mittel *npl* und Wege *mpl.*
★ **avoir le ~ de** | to have the means (the power) to; to be able to || die Mittel (die Macht) haben, zu; in der Lage sein, zu | **trouver le ~ de faire qch.** | to find a means (a way) of doing sth. || Mittel *npl* (ein Mittel) finden, um etw. zu tun | **au ~ de; par le ~ de** | by means of; through the instrumentality of; through || mittels; vermittels; durch | **par aucun ~** | by no means; under no circumstances || unter keinen Umständen | **par des ~ licites** | by lawful (fair) means || mit erlaubten (legalen) Mitteln.

**moyen** *m* Ⓑ **~ de preuve** | means of proving || Beweismittel *n* | **la recevabilité du ~** | the admissibility of the issue || die Zulässigkeit des Vorbringens | **présenter un nouveau ~** | to raise a new issue || ein neues Mittel vorbringen.

**moyen** *m* Ⓒ | **le ~ arithméthique** | the arithmetical mean || das arithmetische Mittel.

**moyen** *adj* | mean; average; middle; medium | durchschnittlich; mittelmäßig; Mittel . . . ; Durchschnitts . . . | **âge ~** ① | middle age || mittleres Alter *n* | **âge ~** ② | average age || Durchschnittsalter *n;* Altersdurchschnitt *m* | **d'âge ~** ; **d'un âge ~** | middle-aged || mittleren Alters | **capacité ~ne** | mean (average) capacity || Durchschnittskapazität *f* | **la charge fiscale ~ne** | the average tax burden || die durchschnittliche Steuerbelastung *f* | **la classe ~ne** | the middle class(es) || das Bürgertum; der Mittelstand | **les classes ~ nes** | the middle school || die Mittelklassen *fpl;* die Mittelstufe *f* | **cours ~** ① | middle (mean) (average) rate || Mittelkurs *m;* Durchschnittskurs | **cours ~** ② | average (middle) price || Durchschnittspreis *m* | **cours ~** ③ | intermediate course || Kurs *m* (Lehrgang *m*) für Fortgeschrittene | **cours ~ de l'année** | annual average (mean) rate || Jahresmittelkurs *m* | **échéance ~ne** ① | average maturity || mittlere Fälligkeit *f* | **échéance ~ne** ② | average (mean) due date || mittlerer Fälligkeitstag *m* (Verfalltag *m*) | **échéance ~ne** ③ | average date of expiration || mittlerer Ablauftermin *m* | **de grandeur ~ne** | medium-sized; middle-sized || mittlerer Größe *f* | **prendre un parti ~ (un ~ terme)** | to take the middle course || den Mittelweg einhalten | **de prix ~ ;  dans les prix ~ s** | medium-priced; at a moderate price || zu einem mäßigen Preis | **les prix de revient ~ s** | the average costs || die durchschnittlichen Gestehungskosten *pl* | **rendement ~** | average return (yield) || Durchschnittsertrag *m* | **le rendement brut ~** | the average gross return || der mittlere Bruttoertrag *m* | **salaire ~** | average wage || Durchschnittslohn *m* | **talents ~ s** | moderate capacities || mittelmäßige Fähigkeiten *fpl* | **taux ~** ① | middle (mean) (average) rate || Durchschnittssatz *m* | **taux ~** ② | average (medium) rate of exchange || durchschnittlicher Umrechnungskurs; Durchschnittskurs *m;* Mittelkurs *m* | **terme ~** | average duration (life) || Durchschnittsdauer *f;* Durchschnittslaufzeit *f;* durchschnittliche Laufzeit | **à ~ terme** | medium-term || mittelfristig | **valeur ~ne** | average value || Durchschnittswert *m.*
★ **les petites et ~ nes entreprises; PME** | the small and medium-sized firms (undertakings); [CEE] the small to medium-sized enterprises; SME || die Klein- und Mittelbetriebe *mpl;* die mittelständischen Unternehmen *npl;* der Mittelstand *m* | **les petites et ~ nes industries; PMI** | small and medium-sized industries; small-scale industry || die mittelständische Industrie.

**moyennant** *prep* | **faire qch. ~ finances** | to do sth. for a consideration || etw. gegen Entgelt tun; etw. für eine Gegenleistung tun | **~ paiement d'une indemnité de . . .** | against (on) payment of . . . as an indemnity || gegen eine Entschädigung (Abstandszahlung) von . . . | **~ rémunération** | for consideration || gegen Entgelt | **~ le versement d'une somme** | in consideration of the payment of a sum || gegen Zahlung eines Betrages | **~ que** | provided that || vorausgesetzt, daß | **~ quoi . . .** | in return for which . . . ; in consideration of which . . . || wofür . . .

**moyenne** *f* | average; mean || Durchschnitt *m;* Mittel *n* | **~ d'âge** | average age || Durchschnittsalter *n;* durchschnittliches Alter; Altersdurchschnitt *m* | **~ de rendement** | average proceeds (yield) || Durchschnittsertrag *m* | **annuelle des revenus bruts** | average yearly gross income || durchschnittlicher Bruttojahresverdienst *m.*
★ **~ annuelle** | annual average || Jahresdurchschnitt; Jahresmittel | **~ approximative** | rough average || ungefährer Durchschnitt | **la ~ arithméthique** | the arithmetical average || das einfache (arithmetische Mittel | **~ mensuelle** | monthly

average ‖ Monatsdurchschnitt; Monatsmittel | **la ~ pesée (pondérée)** | the weighed average ‖ das gewogene Mittel.
★ **faire (prendre) la ~** | to take (to strike) the average ‖ den Durchschnitt nehmen; das Mittel ziehen | **rendre une ~ de ...** | to give an average of ‖ einen Durchschnitt von ... ergeben | **au-dessus de la ~** | above the average; better-than-average ‖ überdurchschnittlich; über dem Durchschnitt | **inférieur à la ~** | below the average; less-than-average ‖ unterdurchschnittlich | **en ~** | on an average; averaging ‖ im Durchschnitt; durchschnittlich; im Mittel; im Schnitt.

**moyennement** *adv* | on an average [of]; averaging ‖ mit einem Durchschnitt [von].

**moyens** *mpl* Ⓐ [raisons alléguées dans une cause] | grounds *pl*; reasons *pl* ‖ Rechtsgründe *mpl* | **~ d'action** | cause of action ‖ Klagegrund *m* | **~ de nullité** | ground(s) for annulment; reason for nullity ‖ Nichtigkeitsgrund | **~ pertinents** | relevant statements ‖ rechtserhebliche Angaben *fpl*.
★ **les ~ s à l'appui** | the grounds ‖ die Begründung | **les ~ s de défense** | the defendant's answer (plea) (defence [GB]) (defense [USA]) ‖ das Verteidigungsvorbringen | **les ~ s de fait et de droit** | the grounds of fact and law ‖ die tatsächliche und rechtliche Begründung | **les ~ s de preuve** | the evidence; the facts ‖ die Beweismittel *npl;* die Tatsachen.

**moyens** *mpl* Ⓑ [~ financiers] | means *pl;* ressources; financial means (ressources); funds; capital; money ‖ Geldmittel *npl;* Geld *n;* Kapital *n;* Kapitalien *npl;* finanzielle Hilfsquellen *fpl*. | **~ d'existence; ~ de subsistance** | means *pl* of subsistence (of existence); life means *pl* ‖ Mittel *npl* für den Lebensunterhalt; Existenzmittel *npl* | **insuffisance des ~** | shortage of funds ‖ Mittelverknappung *f* | **les ~ alloués** | the allotted funds (appropriations) ‖ die zugewiesenen Mittel | **vivre au-delà de ses ~** | to live beyond one's means ‖ über seine Verhältnisse leben | **~ de paiement** | funds; means of payment ‖ Zahlungsmittel *npl* | **sans ~** | without means; without money; destitute of money; out of funds; penniless; possessed of no means ‖ mittellos; ohne Mittel; ohne Geld; ohne Vermögen; vermögenslos; unbemittelt.

**multicopiste** *adj* | **carnet ~** | duplicating (copying) book ‖ Kopierbuch *n*.

**multilatère** *adj* | multilateral ‖ mehrseitig | **pacte ~** | multilateral agreement (treaty) ‖ mehrseitiges Abkommen *n* | **traité de commerce ~** | multilateral trade agreement ‖ mehrseitiges Handelsabkommen *n*.

**multinational** *adj;* **société (entreprise) ~ e** | multinational company (corporation) ‖ multinationale Gesellschaft *f*.

**multiple** *m* | multiple ‖ [das] Vielfache.

**multiple** *adj* | multiple ‖ vielfach | **actions ~ s** | multiple shares ‖ Mehrstimmrechtsaktien *fpl* | **magasin à commerces ~ s; grand magasin (maison) à suc-**cursales **~ s** | chain store business ‖ Kettenladengeschäft *n;* Kettenladenunternehmen *n*.

**multipropriété** | co-ownership (multiple ownership) of a property ‖ zeitlich begrenzte Mitinhaberschaft an einer Wohnung (an einem Haus).

**municipal** *adj* | municipal; town ... ‖ städtisch; gemeindlich; Stadt ...; Gemeinde ... | **administration ~ e** | municipal (city) (local) administration (government) ‖ Stadtverwaltung *f;* städtische Verwaltung; Gemeindeverwaltung | **arrondissement ~** | municipal borough; urban district ‖ Stadtbezirk *m;* städtischer Bezirk | **conscription ~ e** | borough district; borough ‖ Gemeindebezirk *m* | **conseil ~** | town (borough) (municipal) council ‖ Stadtrat *m;* Gemeinderat *m* | **conseiller ~** | municipal (town) councillor; alderman ‖ Stadtratsmitglied *n;* Stadtrat *m;* Gemeinderatsmitglied *n;* Gemeinderat *m* | **conseillère ~ e** | town councillor ‖ Stadträtin *f* | **corps ~** | municipal corporation (body) ‖ Stadtgemeindeverband *m;* Gemeindeverband | **le droit ~** | the municipal regulations ‖ das Stadtrecht; die Stadtverordnungen *fpl* | **école ~ e** | parish (board) (council) (public elementary) school ‖ Gemeindeschule *f;* Volksschule; Bürgerschule; Elementarschule | **élections ~ es** | municipal (local) (borough council) elections ‖ Stadtratswahlen *fpl;* Gemeinderatswahlen; Gemeindewahlen | **greffier ~** | town clerk ‖ Stadtschreiber *m* | **employé ~; fonctionnaire ~; officier ~** | municipal official ‖ städtischer Beamter *m;* Gemeindebeamter | **loi ~ e** | bye-law(s) ‖ Stadtverordnung *f* | **médecin ~** | officer of health (medical officer) of the city ‖ städtischer Amtsarzt *m* | **receveur ~** | rating officer ‖ städtischer Umlageneinnehmer *m* | **tribunal ~** | city court ‖ Stadtgericht *n*.

**municipaliser** *v* | to municipalize; to bring [sth.] under municipal control ‖ in städtische Verwaltung nehmen (übernehmen).

**municipalité** *f* Ⓐ | municipality; township; municipal borough ‖ Stadtgemeinde *f;* Stadt *f*.

**municipalité** *f* Ⓑ [corps municipal] | municipal body (corporation) ‖ Stadtgemeindeverband *m;* Stadtschaft *f*.

**municipalité** *f* Ⓒ [mairie] | municipal council ‖ Stadtrat *m;* Stadtbehörde *f;* Gemeindebehörde.

**munir** *v* | to provide; to furnish ‖ versehen [mit]; liefern.

**munitions** *fpl* | stores; supplies ‖ Vorräte *mpl* | **~ de bouche** | provisions ‖ Lebensmittelvorräte.

**mur** *m* | **~ de clôture** | enclosing (fence) wall ‖ Umfassungsmauer *f;* Einfriedungsmauer | **~ de refend; ~ de séparation** | partition wall ‖ Scheidemauer; Trennmauer | **~ mitoyen** | party wall ‖ gemeinschaftliche Mauer (Grenzmauer) | **réfractaire** | fire-proof wall ‖ Brandmauer.

**mûr** *adj* | **d'âge ~** | of mature age (years) ‖ reiferen Alters; in reiferem Alter | **après ~ e réflexion** | after mature consideration ‖ nach reiflicher Überlegung | **être ~ pour qch.** | to be fit (ready) for sth. ‖ für etw. reif sein.

**muraille** *f* | defensive wall || Schutzmauer *f* | **~s douanières** | tariff walls (barriers) || Zollmauern *fpl;* Zollschranken *fpl.*
**mûrement** *adv* | maturely; with mature consideration || reiflich; mit reiflicher Überlegung | **étudier qch.** ~ | to study sth. closely; to give sth. mature deliberation || etw. reiflich (gründlich) studieren (überlegen).
**mûrir** *v* | **laisser** ~ **une affaire** | to let a matter mature; to permit a matter to mature | eine Sache reifen lassen | ~ **une question** | to give a question mature deliberation || eine Frage reiflich überlegen.
**mutation** *f* | transfer; conveyance; transmission || Übertragung *f;* Veränderung *f* | **acte de** ~ ① | deed of transfer (of assignment); transfer (assignment) deed; instrument of assignment || Übertragungsurkunde *f;* Abtretungsurkunde; Zessionsurkunde | **acte de** ~ ② | deed of conveyance; conveyance || Auflassungsurkunde *f;* Auflassung *f* | ~ **de biens** | transfer (conveyance) of property || Eigentumsübergang *m;* Vermögensübergang | ~ **par décès** | transmission (devolution) on death || Übergang *m* von Todes wegen; Übertragung *f* im Erbgang | **droit (impôt) de** ~ ; **droit de** ~ **entre vifs** | transfer duty; duty (tax) on transfer of property || Übertragungsgebühr *f;* Übertragungssteuer *f;* Handänderungsgebühr [S] | **droit de** ~ **par décès** | estate (death) (legacy) (succession) (probate) duty; estate tax || Erbschaftssteuer *f;* Nachlaßsteuer | ~ **d'hypothèque** | transfer of mortage || Hypothekenabtretung *f;* Hypothekenübertragung *f* | ~ **de propriété** ① | change (passage) of title || Eigentumsübergang *m;* Eigentumswechsel *m;* Besitzwechsel; Handänderung *f* [S] | ~ **de propriété** ② | transfer (conveyance) of title (of ownership) (of property) || Eigentumsübertragung | ~ **entre vifs** | transfer (conveyance) inter vivos || Übertragung (Abtretung *f*) unter Lebenden.
**mutin** *m;* **mutiné** *m* | mutineer; insubordinate soldier (sailor) || Meuterer *m;* Gehorsamsverweigerer *m.*

**mutin** *adj* | mutinous; insubordinate || meuternd; meuterisch.
**mutiné** *adj* Ⓐ | mutinous || meuternd.
**mutiné** *adj* Ⓑ [en révolte] | rebellious || aufständisch.
**mutiner** *v* | **se** ~ | to mutiny; to revolt || meutern.
**mutinerie** *f* Ⓐ | mutiny || Meuterei *f.*
**mutinerie** *f* Ⓑ [révolte] | rebellion || Aufstand *m.*
**mutualiste** *m;* **mutuelliste** *m* | member of a mutual company (society) || Mitglied *n* eines Vereins auf Gegenseitigkeit.
**mutualiste** *adj* | mutual || auf Gegenseitigkeit | **caisse** ~ | mutual loan society (association) || Darlehenskasse *f* auf Gegenseitigkeit.
**mutualité** *f* Ⓐ | mutuality; interdependence; reciprocity || Gegenseitigkeit *f;* Wechselseitigkeit *f.*
**mutualité** *f* Ⓑ [assurance mutuelle] | mutual insurance || Versicherung *f* auf Gegenseitigkeit.
**mutualité** *f* Ⓒ [société de ~] | mutual society || Versicherungsverein auf Gegenseitigkeit.
**mutuel** *adj* | mutual; reciprocal || gegenseitig; wechselseitig | **appui** ~ ; **assistance** ~ **le** | mutual assistance || gegenseitiger Beistand *m;* gegenseitige Unterstützung *f* | **assurance** ~ **le** | mutual insurance (assurance) || Versicherung *f* auf Gegenseitigkeit | **consentement** ~ | mutual consent || gegenseitiges Einverständnis *n* | **dans l'intérêt** ~ | in the mutual (common) interest || im gegenseitigen (im beiderseitigen) (im gemeinsamen) Interesse *n* | **relation** ~ **le** | mutual relation; interrelation || Wechselbeziehung *f* | **être en relation** ~ **le** | to be interrelated || in Wechselbeziehung zueinander stehen | **secours** ~ **s** | mutual aid || gegenseitige Hilfe *f;* Hilfswerk *n* | **société de crédit** ~ | mutual loan association (society) || Kreditverein *m* (Vorschußverein) auf Gegenseitigkeit | **société (caisse) de secours** ~ **s** | mutual (mutual benefit) society || Unterstützungsverein *m* auf Gegenseitigkeit.
**mutuelle** *f* | mutual insurance company || Versicherungsverein *m* auf Gegenseitigkeit.
**mutuellement** *adv* | mutually; reciprocally || auf Gegenseitigkeit.
**mystique** *adj* | **testament** ~ | mystic will || mystisches (unverständliches) Testament *n.*

# N

**naissance** *f* Ⓐ [venue au monde] | birth || Geburt *f* | **acte (extrait) de** ~ | certificate of birth; birth certificate || Geburtsschein *m;* Geburtsurkunde *f* | **année de** ~ | year of birth || Geburtsjahr *n* | **date de** ~ | date (day) of birth || Tag *m* (Datum *n*) der Geburt | **déclaration de** ~ | notification of birth || Geburtsanzeige *f* | **heure de** ~ | hour of birth || Geburtsstunde *f* | **jour de** ~ ①| day of birth || Tag *m* der Geburt | **jour de** ~ ②; **anniversaire (fête) de** ~ | anniversary of birth; birthday || Geburtstag *m* | **lieu de** ~ | place of birth; birthplace; native place || Geburtsort *m* | **limitation des** ~ **s** | birth control || Geburtenbeschränkung *f* | **nom de** ~ | name at birth || Geburtsname *m* | **nombre de** ~ **s** | birthrate || Geburtenziffer *f* | **re** ~ | rebirth || Wiedergeburt *f* | **registre des** ~ **s** | register of births || Geburtenregister *n* | **relevé des** ~ **s** | table (summary) of births || Geburtenliste *f* | **tache de** ~ | birthmark || Muttermal *n*.
★ **donner** ~ **à un enfant** | to give birth to a child || ein Kind zur Welt bringen | **lors de sa** ~ | at the time of his birth; when he was born || zur Zeit seiner Geburt; als er geboren wurde.

**naissance** *f* Ⓑ [extraction] | descent; extraction || Abkunft *f;* Herkunft *f;* Geburt *f;* Abstammung *f* | **droit de** ~ | birthright || Geburtsrecht *n;* angestammtes (durch Geburt erworbenes) Recht | **par droit de** ~ | by right of birth || von Geburts wegen | **être français de** ~ | to be French-born (French by birth) || von Geburt Franzose sein.

**naissance** *f* Ⓒ [origine] | rise; origin; birth || Ursprung *m;* Entstehung *f* | **donner** ~ **à qch.** | to give rise (birth) to sth. || etw. hervorbringen; Veranlassung zu etw. geben | **prendre** ~ | to originate; to come into being || entstehen; zur Entstehung kommen.

**naître** *v* Ⓐ | to be born || geboren werden | **enfant à** ~ | child unborn || noch ungeborenes Kind *n*.

**naître** *v* Ⓑ [provenir; donner l'existence] | to come (to be brought) into existence || entstehen | **faire** ~ | to bring (to call) into existence || ins Leben rufen | ~ **soudainement** | to come suddenly (to spring) into existence || plötzlich entstehen (zur Entstehung kommen).

**nanti** *adj* | **biens** ~ **s** | pledged chattels || verpfändete Gegenstände *mpl* | **créancier** ~ | secured creditor || gesicherter (gedeckter) Gläubiger *m* | **créancier entièrement** ~ | fully secured creditor || voll gesicherter Gläubiger *m* | **créancier partiellement** ~ | partly secured creditor || teilweise gesicherter Gläubiger *m* | **crédit** ~ | secured credit || gesicherter Kredit *m* | **être** ~ **de gages** | to be secured by pledges || durch Pfänder gesichert sein | **être** ~ **sur qch.** | to be secured on sth. || durch etw. gesichert sein.

**nantir** *v* Ⓐ [donner des gages] | ~ **q.** | to secure sb.; to give security to sb. || jdm. Sicherheit (ein Pfand) geben; jdn. durch ein Pfand sicherstellen; jdn. sichern | ~ **q. par hypothèque** | to secure sb. by a mortage || jdn. hypothekarisch sichern (sicherstellen) | **se** ~ | to secure os. || sich sichern; sich decken.

**nantir** *v* Ⓑ [munir; pourvoir] | ~ **q. de qch.** | to provide sb. with sth. || jdn. mit etw. versehen.

**nantissement** *m* Ⓐ [mise en gage] | pledging; pawning || Verpfändung *f;* Pfandbestellung *f* | **acte de** ~ | bond (deed) of security || Verpfändungsurkunde *f;* Pfandbestellungsvertrag *m*.

**nantissement** *m* Ⓑ [gage] | pledge; security; collateral || Pfand *n;* Sicherheit *f;* Deckung *f* | **contrat de** ~ | deed of security || Pfandvertrag *m* | **prêt sur** ~ | loan against security || gesichertes Darlehen *n;* Pfanddarlehen | **quittance (reçu) de** ~ | pawn ticket (note) || Pfandschein *m* | **à titre de** ~ | by way of security; as collateral || als (zum) Pfand | **déposer des titres en** ~ | to lodge stock as security || Wertpapiere *npl* als Sicherheit hinterlegen | **titres déposés en** ~ | securities lodged as collateral || zur (als) Sicherheit hinterlegte Wertpapiere *npl*.
★ **dégager un** ~ | to redeem a pledge || ein Pfand einlösen | **donner (fournir) qch. en** ~ | to pawn (to pledge) sth. || etw. verpfänden | **garder (retenir) qch. en** ~ | to hold sth. in pawn || etw. als Pfand behalten | **prêter de l'argent sur** ~ | to lend money on securities || Geld gegen Sicherheiten ausleihen | **sur** ~ | on security; on collateral || auf (als) Pfand.

**nantissement** *m* Ⓒ [droit de ~] | lien || Pfandrecht *n* | **libre de** ~ **s** | free of lien || pfandfrei.

**nantissement** *m* Ⓓ [sûreté] | securing; cover || Sicherung *f;* Deckung *f*.

**narratif** *adj* | narrative || darlegend | **procès-verbal** ~ **des faits** | report setting forth all facts || Tatbestandsprotokoll *n*.

**narration** *f* | narration; narrative || Darstellung *f* des Tatbestandes; Sachdarstellung.

**narré** *m* | account; report || Bericht *m* | ~ **de faits** | narration (narrative) of the facts || Darstellung *f* (Schilderung *f*) der Tatsachen (des Tatbestandes); Tatbericht | **faire le** ~ **de qch.** | to give an account (a report) of sth. || von (über) etw. einen Bericht geben.

**narrer** *v* | ~ **qch.** | to narrate sth.; to give a detailed account of sth. || etw. (über etw.) berichten; von (über) etw. einen Bericht (eine Darstellung) geben.

**natal** *adj* | native || Geburts... | **jour** ~ | birthday || Geburtstag *m* | **lieu** ~ | birthplace; place of birth || Geburtsort *m;* Heimatort; Heimat *f* | **maison** ~ **e** | birthplace || Geburtshaus *n* | **pays** ~ ; **terre** ~ **e** | native (home) country (land); country of birth; homeland || Geburtsland *n;* Heimatland;

**natal** *adj, suite*
Heimat *f* | **ville** ~ **e** | native town (place) || Heimatstadt *f;* Heimatort *m.*
**natalité** *f* | birthrate || Geburtenhäufigkeit *f;* Geburtenziffer *f* | **centre de** ~ | maternity center || Entbindungsanstalt *f;* Entbindungsheim *n* | **dé** ~ | falling (falling of the) birthrate || Geburtenrückgang *m* | **réglementation de la** ~ | birth control || Geburtenregelung *f;* Geburtenkontrolle *f* | **restriction de la** ~ | birth control || Geburtenbeschränkung *f* | **abaisser la** ~ | to lower (to bring down) the birth rate || die Geburtenziffer senken.
**natif** *m* | **être** ~ **de** ... | to be a native of ...; to be born at ... || aus ... gebürtig sein; in (zu) ... geboren sein.
**natif** *adj* | native || einheimisch.
**nation** *f* | nation; people || Nation *f;* Volk | **loi des** ~ **s** | law of nations; international law || Völkerrecht *n;* internationales Recht | **pavillon de** ~ | national flag || Nationalflagge *f* | ~ **agricole** | agrarian state (nation); agricultural country || Agrarstaat *m;* Agrarland *n* | ~ **coloniale** | colonial power | Kolonialmacht *f* | ~ **créditrice** | creditor nation || Gläubigernation *f* | ~ **la plus favorisée** | most favo(u)red nation | meistbegünstigte Nation *f* | **clause de la** ~ **la plus favorisée** | most-favo(u)red-nation clause || Meistbegünstigungsklausel *f* | **traitement de la** ~ **la plus favorisée** | most-favo(u)red-nation treatment || Meistbegünstigung *f* | ~ **maritime** | sea (naval) power || Seemacht *f.*
**national** *adj* | national || national | **assemblée** ~ **e** | national assembly || Nationalversammlung *f* | **assemblée** ~ **e constituante** | constituent national assembly | verfassunggebende (konstituierende) Nationalversammlung *f* | **banque** ~ **e** | national (state) bank || Nationalbank *f;* Staatsbank | **banqueroute** ~ **e** | national bankruptcy || Staatsbankrott *m* | **biens** ~ **aux** | national property || Nationalvermögen *n;* Volksvermögen | **conseil** ~ | national council || Nationalrat *m* | **convention** ~ **e** | national convention || Nationalkonvent *m* | **défense** ~ **e** | national (home) defense || Landesverteidigung *f;* Nationalverteidigung | **dégradation** ~ **e** | civic degradation; deprivation (loss) of civil rights || Aberkennung *f* (Verlust *m*) der bürgerlichen Ehrenrechte | **demande** ~ **e** | home (domestic) demand || einheimischer Bedarf *m;* Inlandsbedarf | **dette** ~ **e** | nation debt || Staatsschuld *f* | **domaine** ~ | government (state) (national) property || Staatseigentum *n;* Staatsvermögen *n* | **économie** ~ **e** ① | national (state) economy || Volkswirtschaft *f;* Nationalökonomie *f;* Staatswirtschaft | **économie** ~ **e** ② | economics *pl* || Volkswirtschaftslehre *f;* Wirtschaftswissenschaft *f* | **emprunt** ~ | national loan || innere Anleihe *f;* Inlandsanleihe | **garde** ~ **e** | national guard || Nationalgarde *f;* Bürgerwehr *f* | **gouvernement** ~ | national government || Nationalregierung *f* | **hymne** ~ | national anthem || Nationalhymne *f* | **indignité** ~ **e** | national degradation || nationale Unwürdigkeit *f* | **langue** ~ **e** | na-

tional language || Landessprache *f* | **la législation** ~ **e** | national (domestic) legislation || die innerstaatliche (nationale) Gesetzgebung *f* | **monnaie** ~ **e** | national currency || Landeswährung *f* | **patrimoine** ~ | national property (wealth) || Nationalvermögen *n;* Volksvermögen | **pouvoir d'achat** ~ | internal purchasing power || Inlandskaufkraft *f* | **production** ~ **e** | domestic production || einheimische Erzeugung *f;* inländische Produktion *f* | **produits** ~ **aux** | home produce || einheimische (inländische) Erzeugnisse *npl* | **renovation** ~ **e** | national renovation (restoration) || nationale Erneuerung *f* | **revenu** ~ ① | national income || Nationaleinkommen *n;* Volkseinkommen | **le revenu** ~ **brut** | the gross national product || das Sozialprodukt *n* | **revenu** ~ ② | state (government) (inland) revenue || Staatseinkommen *n;* Staatseinkünfte *pl* | **route** ~ **e** | state (main) highway || Staatsstraße *f;* Hauptverkehrsstraße | **secours** ~ | national relief || nationales Hilfswerk *n* | **sécurité** ~ **e** | national security; security of the state || Staatssicherheit *f* | **trésor** ~ | national treasury || Staatsschatz *m* | **les trésors** ~ **aux** | the national treasures || das nationale Kulturgut *n.*
**nationalisation** *f* | nationalization; socialization || Nationalisierung *f;* Verstaatlichung *f;* Sozialisierung *f.*
**nationaliser** *v* | to nationalize; to socialize || nationalisieren; verstaatlichen; sozialisieren | **se** ~ | to become nationalized || verstaatlicht werden.
**nationalisme** *m* | nationalism || Nationalismus *m* | ~ **économique** | economic nationalism || Wirtschaftsnationalismus.
**nationaliste** *m* | nationalist || Nationalist *m.*
**nationaliste** *adj* | nationalistic || nationalistisch.
**nationalité** *f* | nationality; citizenship || Staatsangehörigkeit *f;* Nationalität *f* | **acte de** ~ | certificate of registry [of a ship] || Schiffsregisterbrief *m* | **certificat de** ~ | certificate of nationality || Staatsangehörigkeitsausweis *m* | **sans distinction de** ~ | without distinction of nationality || ohne Unterschied der Staatsangehörigkeit | **loi sur la** ~ | nationality law || Staatsangehörigkeitsgesetz *n;* Staatsangehörigkeitsrecht *n* | **perte de la** ~ | loss of one's nationality (of one's citizenship) || Verlust *m* der Staatsangehörigkeit | **politique des** ~ **s** | policy of maintaining the independence of nationalities || Nationalitätenpolitik *f;* Politik der Aufrechterhaltung der Nationalitäten | **principe des** ~ **s** | principle of nationality || Nationalitätsprinzip *n* | **recouvrement de la** ~ | regaining of nationality || Wiedererlangung *f* der Staatsangehörigkeit.
★ **être déchu de sa** ~ | to be expatriated || seiner Staatsbürgerschaft für verlustig erklärt werden; ausgebürgert (expatriiert) werden | **être dégagé de sa** ~ | to become divested of one's nationality; to lose one's nationality || aus seiner Staatsangehörigkeit entlassen werden; seine Staatsangehörig-

keit verlieren | **double ~** | double (dual) nationality || doppelte (mehrfache) Staatsangehörigkeit.
**nationaux** *mpl* | **les ~** | the subjects; the citizens || die Untertanen *mpl;* die Staatsangehörigen *mpl.*
**naturalisation** *f* | naturalization || Einbürgerung *f;* Naturalisation *f;* Verleihung *f* der Staatsangehörigkeit | **déclaration de ~ ; lettre de grande ~** | certificate (letters *pl*) of naturalization || Einbürgerungsurkunde *f;* Naturalisationsurkunde | **demande de ~** | application for naturalization || Einbürgerungsgesuch *n.*
**naturalisé** *m* [étranger naturalisé] | naturalized alien || eingebürgert (naturalisierter) Ausländer *m.*
**naturaliser** *v* | to naturalize || einbürgern; naturalisieren; in den Staatsverband aufnehmen; die Staatsangehörigkeit verleihen | **se faire ~ ; se ~** | to apply for naturalization; to become naturalized || sich einbürgern (naturalisieren) lassen; die Staatsangehörigkeit erwerben.
**nature** *f* Ⓐ | **à l'état de ~** | in the natural state || im Naturzustand *m* | **loi de la ~** | law of nature; natural law || Naturgesetz *n* | **contre ~** | unnatural || widernatürlich.
**nature** *f* Ⓑ [espèce] | kind || Art *f;* Gattung *f* | **acte de ~ réelle** | real contract || dinglicher Vertrag *m;* Realkontrakt *m* | **apport en ~** | investment in kind || Naturaleinbringen *n;* Sacheinbringen; Sacheinlage *f* | **avantages en ~** | perquisites || Sachbezüge *mpl;* Deputat *n* | **émoluments (rémunérations) (salaire) en ~** | remuneration in kind || Naturalbezüge *mpl;* Naturalvergütung *f;* Sachbezüge | **fermage en ~** | farming (farm system) by which rent is paid in kind || Naturalpacht *f* | **indemnité en ~** | indemnity in kind || Naturalentschädigung *f* | **prestation en ~** | specific performance; payment in kind || Naturalleistung *f;* Sachleistung; Naturalerfüllung *f* | **règlement en ~** | settlement in kind || Naturalausgleich *m* | **réparations en ~** | reparations in kind || Naturalersatz *m;* Ersatzleistung *f* in Natur | **revenu en ~** | revenue in kind || Naturaleinkommen *n;* Einkommen in Natur.
★ **payer en ~** | to pay in kind || in Natur zahlen | **remettre qch. en ~** | to return sth. in kind || etw. in Natur zurückgeben | **en ~** | in kind || in Natur; in natura | **en espèce(s) ou en ~** | in cash or in kind || in bar oder in Sachleistungen.
**nature** *f* Ⓒ; **naturel** *m* Ⓐ | character; nature; disposition || Charakter *m;* Veranlagung *f;* Naturell *n.*
**naturel** *m* [habitant originaire] | native || Einheimischer *m.*
**naturel** *adj* | **calamité ~ le** | natural disaster || Naturkatastrophe *f* | **disparités ~ les** | natural disparities || naturbedingte Unterschiede *mpl* | **don ~** | natural (innate) gift || natürliche (angeborene) Gabe *f* | **droit ~** | natural right (law) || Naturrecht *n* | **enfant ~** | natural (illegitimate) child || außereheliches (uneheliches) Kind *n* | **de grandeur ~ le** | life-size; natural size || in natürlicher Größe *f;* in Lebensgröße | **héritier ~** | natural heir || unehelicher Erbe *m* | **langage ~** | unstudied language ||

schlichte (ungekünstelte) Sprache *f* | **loi ~ le** | law of nature; natural law || Naturgesetz *n* | **mort ~ le** | natural death; death from natural causes || natürlicher Tod *m;* Tod aus natürlichen Ursachen | **obligation ~ le** | moral (imperfect) obligation || Naturalobligation *f* | **personne ~ le** | natural person || natürliche Person *f* | **produits ~ s** | produce *sing* || Naturprodukte *npl;* Naturerzeugnisse *npl* | **réponse ~ le** | simple (straightforward) answer || einfache (schlichte) Antwort *f* | **tendance ~ le** | natural tendency || natürliche Tendenz *f.*
**naturellement** *adv* | by nature; by birth || von Natur; von Geburt.
**naufrage** *m* | wreck; shipwreck || Schiffbruch *m* | **abandon de ~** | abandonment of a shipwreck || Verlassen *n* (Preisgabe *f*) eines Wracks | **droit de ~** | rights of flotsam and jetsam || Strandrecht *n.*
**naufragé** *m* [personne naufragée] | shipwrecked person || Schiffbrüchiger *m.*
**naufragé** *adj* | shipwrecked; wrecked || schiffbrüchig | **marchandises ~ es** | shipwrecked goods || Schiffbruchsgüter *npl.*
**naufrager** *v* [faire naufrage] | to be shipwrecked; to suffer shipwreck; to shipwreck || Schiffbruch erleiden.
**naufrageur** *m* | wrecker || Strandräuber *m.*
**nautique** *adj* | nautical || nautisch | **almanach ~** | nautical almanac || nautisches Jahrbuch *n* | **carte ~** | nautical (sea) chart || Seekarte *f;* nautische Karte | **expression ~ ; terme ~** | nautical (sea) term || seemännischer Fachausdruck *m* (Ausdruck) | **intérêt ~ ; profit ~** | marine (maritime) interest || Bodmereidarlehenszinsen *mpl.*
**naval** *adj* | naval; nautical || Marine . . . ; Flotten . . . ; Schiffs . . . ; See . . . | **accord ~** | naval treaty (agreement) || Flottenabkommen *n;* Flottenvertrag *m* | **armée ~ e; forces ~ es** | fleet; navy; naval forces || Kriegsflotte *f;* Kriegsmarine *f;* Seestreitkräfte *fpl* | **attaché ~** | naval attaché || Marineattaché *m* | **chantier ~** | navy yard || Marinewerft *f* | **chantier de construction ~ e** | shipbuilding yard; shipyard || Schiffswerft *f;* Schiffsbauwerft | **conférence ~ e** | naval conference || Flottenkonferenz *f* | **construction ~ e** | shipbuilding || Schiffbau *m* | **contrôle ~** | naval control || Seekontrolle *f* | **école ~ e** | naval school (college); school of navigation || Marineschule *f;* Seemannsschule | **guerre ~ e** | naval war (warfare); war at sea || Seekrieg *m;* Krieg zur See | **puissance ~ e** | sea power || Seemacht *f* | **station ~ e** | naval base (station) (port) || Flottenstützpunkt *m;* Kriegshafen *m* | **victoire ~ e** | naval victory || Seesieg *m.*
**navette** *f* | **faire la ~** | to job in bills; to fly kites || Wechselreiterei treiben; Wechsel reiten.
**navigabilité** *f* Ⓐ | navigability; navigableness || Schiffbarkeit *f.*
**navigabilité** *f* Ⓑ [état de prendre (de tenir) la mer] | seaworthiness || Seetüchtigkeit *f* | **attestation de ~** | navigability licence || Schiffsattest *n* | **certificat de ~** | certificate of seaworthiness || Seetüchtigkeits-

**navigabilité** ƒ Ⓑ *suite*
zeugnis n | **garantie de** ~ | warranty of seaworthiness || garantierte Seetüchtigkeit | **en état (en bon état) de** ~ | in navigable condition; seaworthy || seetüchtig; in seetüchtigem Zustande.
**navigabilité** ƒ Ⓒ [état de prendre (de tenir) l'air] | airworthiness || Lufttüchtigkeit ƒ.
**navigable** *adj* Ⓐ | navigable || schiffbar | **rivière** ~ | navigable river || schiffbarer Fluß *m* (Strom *m*) | **voie** ~ | waterway; water route || Wasserweg *m;* Wasserstraße ƒ | **voies** ~ **s** | inland waterways || Binnenschiffahrtswege *mpl.*
**navigable** *adj* Ⓑ | seaworthy || seetüchtig.
**navigable** *adj* Ⓒ | airworthy || lufttüchtig.
**navigation** ƒ Ⓐ | navigation; shipping || Seefahrt ƒ; Schiffahrt ƒ | **accident de** ~ | accident at sea; sea accident || Unfall *m* auf See; Seeunfall; Schiffsunglück *n* | **acte de** ~ | act of navigation; navigation Act || Navigationsakte ƒ | ~ **au cabotage;** ~ **de côte;** ~ **côtière** | coasting (coastal) (coastwise) navigation; coasting; cabotage || Küstenschiffahrt | **compagnie (ligne) (société) de** ~ | navigation (shipping) company; shipping line || Schiffahrtsgesellschaft ƒ; Schiffahrtslinie ƒ [VIDE: **compagnie** ƒ Ⓐ] | **convention (traité) de** ~ | navigation agreement | Schiffahrtsabkommen *n;* Schiffahrtsvertrag *m* | ~ **au long cours;** ~ **au large;** ~ **extérieure; grande** ~ ; ~ **hauturière;** ~ **maritime** | high-seas (ocean) (foreign) (maritime) navigation || Hochseeschiffahrt; Seeschiffahrt | **droits de** ~ | navigation (shipping) (tonnage) dues | Schiffahrtsabgaben *fpl;* Schiffahrtsgebühren *fpl* | **entreprise de** ~ | shipping concern || Schiffahrtsunternehmen *n* | ~ **d'escale;** ~ **au tramping** | tramp navigation (shipping) || Trampschiffahrt | **permis de** ~ ① | ship's passport; sea letter || Schiffsbrief *m;* Schiffspaß *m* | **permis de** ~ ② | navigation permit; master's (mate's) certificate | Schifferzeugnis *n;* Schifferpatent *n* | ~ **de plaisance** | pleasure navigation || Vergnügungsschiffahrt | **route de** ~ | shipping (sea) route || Schiffahrtsstraße ƒ; Schiffahrtsweg *m* | **terme de** ~ | nautical term || seemännischer Fachausdruck *m* (Ausdruck) | **valeurs de** ~ | shipping shares || Schiffahrtsaktien *fpl* | ~ **à vapeur** | steam (steamship) navigation || Dampfschiffahrt | ~ **à voiles** | sailing navigation || Segelschiffahrt.
★ ~ **aérienne** | aerial (air) navigation || Luftfahrt ƒ; Aeronautik ƒ | **compagnie (ligne) de** ~ **aérienne** | air transport company; air line || Luftverkehrsgesellschaft ƒ; Flugverkehrslinie ƒ | ~ **fluviale** | river navigation || Stromschiffahrt; Flußschiffahrt | ~ **intérieure** | inland (home) navigation || Binnenschiffahrt.
**navigation** ƒ Ⓑ [action de naviguer] | navigating; navigation || Navigieren *n;* Navigation ƒ.
**naviguer** *v* | to navigate || navigieren | **inapte à** ~ | incapable of navigating || navigationsunfähig; manövrierunfähig.
**navire** *m* | ship; vessel || Schiff *n* | **abandon de** ~ |

abandonment of a ship || Verlassen *n* (Preisgabe ƒ) eines Schiffes | ~ **d'applications** | training ship || Schulschiff | **approvisionnement d'un** ~ | provisioning of a ship || Verproviantierung ƒ eines Schiffes | **approvisionnements de** ~ **s; fourniture pour** ~ **s (de** ~ **s)** | marine (ship) stores; ship chandlery || Schiffsbedarfsmagazin *n* | **approvisionneur (fournisseur) de** ~ **s** | ship chandler; marine-store dealer || Lieferant *m* von Schiffsbedarf (von Schiffsproviant) | ~ **au (de) cabotage;** ~ **caboteur;** ~ **côtier** | coasting vessel (ship); coaster || Küstendampfer *m;* Küstenschiff | **chantier de** ~ **s** | shipbuilding yard; shipyard || Schiffswerft ƒ; Schiffsbauwerft | ~ **de charge** | cargo boat; freight (cargo) steamer; freighter || Frachtschiff; Frachtdampfer *m;* Frachter *m* | **chargement sur** ~ **suivant** | shipment on following ship || Transport *m* mit dem darauffolgenden Dampfer | ~ **de commerce;** ~ **marchand** | trading (merchant) vessel (ship); merchantman || Handelsschiff; Kauffahrteischiff | **constructeur de** ~ **s** | shipbuilder || Schiffbauer *m* | **construction de** ~ **s** | shipbuilding || Schiffbau *m* | ~ **de long cours** | sea-going ship (vessel) || Hochseedampfer *m* | **courtier de** ~ **s** | ship (ship's) broker; shipping broker (agent) || Schiffsmakler *m;* Frachtenmakler | **créancier du** ~ | bottomry bondholder || Schiffsgläubiger *m;* Bodmereigläubiger | **démolisseur (dépeceur) de** ~ **s** | shipbreaker || Abwrackunternehmer *m;* Abwrackgeschäft *n;* Aufkäufer *m* alter Schiffe | ~ **en détresse** | ship in distress || Schiff in Seenot | ~ **de guerre** | man of war; warship || Kriegsschiff | **louage d'un** ~ | charter (chartering) of a vessel || Charterung ƒ (Charter ƒ) eines Schiffes | ~ **de mer** | sea-going (ocean-going) vessel || Seeschiff; Ozeanschiff | ~ **en mer** | ship at sea || Schiff auf hoher See | **certificat de nationalité du** ~ | certificate of registry of a ship || Schiffsregisterbrief *m;* Schiffszertifikat *n* | **part de** ~ | share in a ship || Schiffspart *m;* Schiffsanteil *m* | ~ **à passagers (voyageurs)** | passenger ship (boat) || Passagierschiff; Passagierdampfer *m* | ~ **à passagers et à marchandises** | cargo and passenger ship || Passagier- und Frachtschiff | **propriétaire de** ~ | shipowner; owner of the (of a) ship || Schiffseigner *m;* Schiffseigentümer *m* | **registre des** ~ **s** | shipping (naval) register || Schiffsregister *n;* Schiffssliste ƒ | ~ **de tramping;** ~ **tramp;** ~ **irrégulier;** ~ **vagabond** | ocean tramp || Trampdampfer *m;* Trampschiff.
★ ~ **abandonné** | abandoned (derelict) ship; derelict || aufgegebenes Schiff; Wrack *n* | ~ **abordé** | ship which has been in collision with another ship || Schiff, welches einen Zusammenstoß erlitten hat | ~ **abordant;** ~ **abordeur** | colliding ship || an einem Zusammenstoß beteiligtes Schiff | ~ **affrété;** ~ **frété** | chartered vessel (ship) || gechartertes (gemietetes) Schiff | ~ **dépollueur** | clean-up ship (vessel) || Ölsaugschiff | ~ **ennemi** | enemy ship || feindliches Schiff | ~ **garde-côte** | coast-defense

ship || Küstenwachtschiff | ~ **mixte** | cargo and passenger ship || Passagier- und Frachtschiff | ~ **neutre** | neutral ship || neutrales Schiff | ~ **sauveteur** | salvage vessel || Bergungsschiff; Bergungsdampfer *m;* Rettungsschiff.
★ **barge de** ~ | shipborne barge (lighter) || Leichterträgerschiff | ~ **porte-barges** | barge-carrying (lighter-carrying) ship || Leichtermutterschiff; Trägerschiff; Kangaruh-Frachter | ~ **porte-barges LASH** | LASH (lighter-aboard-ship) carrier || LASH-Schiff | ~ **porte-conteneurs** | container ship || Containerschiff.
★ **affréter un** ~ | to charter a ship (a vessel) || ein Schiff chartern | **donner un** ~ **à fret** | to freight (to freight out) a ship || ein Schiff verchartern.
— **-atelier** *m* | repair ship || Reparaturschiff *n.*
— **-citerne** *m* | tanker || Tankschiff *n.*
— **-courrier** *m* [ ~ postal] | mail ship (steamer) || Postschiff *n;* Postdampfer *m.*
— **-école** *f* | training ship || Schulschiff *n.*
— **-hôpital** *m* | hospital ship || Lazarettschiff *n.*
— **-transport** *m* | transport (supply) ship (vessel); transport || Transportschiff *n;* Transportdampfer *m;* Transporter *m;* Versorgungsdampfer.
**né** *m* | **mort-** ~ | still-born || Totgeburt *f* | **nouveau-** ~ | new-born || neugeborenes Kind *n* | **premier-** ~ | first-born || Erstgeburt *f.*
**né** *part* | born || geboren | **citoyen** ~ **américain** | American-born citizen; natural-born American (American citizen) || von Geburt amerikanischer Bürger *m* (amerikanischer Staatsbürger) (Amerikaner); gebürtiger Amerikaner | **enfant premier-** ~ | first-born child; first-born || erstgeborenes Kind *n;* Erstgeburt *f;* Erstgeborener *m* | **dans le mariage** | born in lawful wedlock; of legitimate birth; legitimate || von ehelicher Geburt; ehelich; legitim | ~ **hors du mariage** | born out of wedlock; of illegitimate birth; illegitimate || von unehelicher Geburt; unehelich; illegitim | **sujet** ~ **français** | French-born subject; natural-born French subject || Untertan *m* französischer Geburt; von Geburt französischer Untertan.
★ **in** ~ | native || angeboren; von Natur aus eigen | ~ **libre** | free-born | freigeboren; von freier Geburt; von Geburt frei | **mort-** ~ | still-born || totgeboren | **nouveau-** ~ | new-born || neugeboren.
**néant** *m* Ⓐ | nought; nothingness || Nichts *n;* Nichtigkeit *f* | **réduire qch. a.** ~ | to reduce sth. to nought; to set sth. at nought; to annihilate sth. || etw. zunichte machen; etw. vernichten.
**néant** *m* Ⓑ | **mise à** ~ | nullification; annulment || Nichtigerklärung *f;* Annullierung *f* | **mettre qch. à** ~ **(au** ~ **)** | to declare (to render) sth. null; to nullify sth. || etw. für nichtig erklären; etw. annullieren.
**«Néant»** *m* Ⓒ | «none»; «nil»; «nothing to report» || «Kleine»; «Nichts»; | **état** ~ | «nil» report | Fehlanzeige *f.*
**nécessaire** *s* | **le** ~ | the necessary; the needful || das Notwendige; das Erforderliche | **le strict** ~ | the bare necessities *pl* || das unbedingt Notwendige | **faire le** ~ | to do what is necessary || das Notwendige tun; das Erforderliche tun.
**nécessaire** *adj* | necessary; needed; essential || notwendig; nötig; erforderlich | **l'argent** ~ | the required money || das erforderliche Geld (Kapital) | **choses** ~ **s** | requisites; articles of necessity || Bedarfsartikel *mpl;* Bedarfsgegenstände *mpl* | **le discernement** ~ | the requisite discernment || die erforderliche Einsicht | **dans la mesure** ~ | to the extent necessary; in so far as may be necessary || soweit erforderlich; soweit dies erforderlich ist.
★ **devenir** ~ | to become a necessity || notwendig werden | **estimer qch.** ~ | to consider sth. necessary || etw. für notwendig (für erforderlich) erachten | **être** ~ | to be required || erforderlich (notwendig) sein | ~ **pour faire qch.** | necessary (required) for doing sth. || notwendig (erforderlich); um etw. zu tun | **rendre qch.** ~ | to necessitate sth. || etw. nötig (notwendig) machen; etw. erfordern | **peu** ~ | unnecessary || unnötig.
**nécessairement** *adv* Ⓐ [par un besoin absolu] | necessarily; of necessity || notwendigerweise; zwangsläufig.
**nécessairement** *adv* Ⓑ [par une conséquence rigoureuse] | inevitably || unvermeidlich.
**nécessité** *f* Ⓐ | necessity; needfulness; requirement; exigency; demand || Notwendigkeit *f;* Erfordernis *n* | **cas de** ~ | case of need (of emergency) (of necessity) || Notfall *m* | **en cas de** ~ | in case of need (of necessity); if need be || im Notfalle; nötigenfalls; erforderlichenfalls; notfalls | **les** ~ **s du cas** | the demands of the case || die Erfordernisse *npl* des Falles | **selon les** ~ **s du cas** | as may be required || nach den Erfordernissen des Falles | **chemin (passage) de** ~ | right of way (of passage) || Notweg *m;* Notwegrecht *n* | **état de** ~ | state of distress (of need) || Notstand *m* | **les** ~ **s de la vie** | the necessaries of life || die Lebensnotwendigkeiten *fpl.*
★ **la dure** ~ | dire necessity || die harte Notwendigkeit | **de première** ~ | of prime necessity; indispensable || absolut notwendig (erforderlich); unerläßlich; unentbehrlich.
★ **être une** ~ | to be necessary (a matter of necessity) || notwendig (eine Notwendigkeit) sein | **être (se trouver) dans la** ~ **de faire qch.** | to be forced to do sth.; to be under the necessity of doing sth. || gezwungen sein (sich gezwungen sehen); etw. zu tun | **faire qch. par** ~ | to be compelled to do sth. || gezwungen sein, etw. zu tun | **faire de** ~ **vertu** | to make a virtue of necessity || aus der Not eine Tugend machen | **mettre q. dans la** ~ **de faire qch.** | to compel sb. to do sth.; to make it necessary for sb. to do sth.; to put sb. under the necessity of doing sth. || jdn. zwingen, etw. zu tun; jdn. in die Lage versetzen, etw. tun zu müssen.
★ **de** ~ **; de toute** ~ Ⓛ | to necessity; necessarily; essential || notwendig; zwangsläufig; unbedingt notwendig | **de toute** ~ Ⓛ | indispensable || unent-

**nécessité** *f* Ⓐ *suite*
behrlich | **être de toute** ~ | to be essential || unerläßlich sein | **par** ~ | from (out of) necessity || zwangsweise; notgedrungen; gezwungen | **sans** ~ | unnecessarily || unnötigerweise.
**nécessité** *f* Ⓑ [indigence] | need || Bedürfigkeit *f;* Not *f* | **être dans la** ~ | to be in need (in strained circumstances) || bedürftig sein; in bedrängten Verhältnissen leben.
**nécessiter** *v* Ⓐ [rendre nécessaire] | to necessitate | erfordern; erforderlich (notwendig) machen.
**nécessiter** *v* Ⓑ [impliquer nécessairement] | to entail || mit sich bringen; nach sich ziehen.
**nécessiteux** *m* | needy person || Hilfsbedürftiger *m* | **les** ~ | the needy *pl;* the poor *pl;* the destitute *pl* || die Bedürftigen *mpl;* die Armen *mpl.*
**nécessiteux** *adj* | needy; in need; in want || bedürftig; mittellos; notleidend; arm.
**nécrologe** *m* [registre des morts] | obituary list || Liste *f* der Verstorbenen.
**nécrologie** *f* [obituaire] | obituary notice || Nachruf *m.*
**nécrologique** *adj* | notice ~ | obituary || Nachruf *m.*
**négatif** *adj* | negative || verneinend | **preuve** ~ **ve** | proof in the negative || negativer Beweis *m* | **réponse** ~ **ve** | negative answer || verneinende Antwort *f.*
**négation** *f* | negation; denial || Verneinung *f.*
**négative** *f* | **répondre dans (par) la** ~ | to answer (to reply) in the negative || verneinen | verneinen; absagen | **soutenir la** ~ | to maintain (to uphold) the negative || dagegen sein | **s'en tenir à la** ~ | to argue in the negative || dagegen sprechen | **dans la** ~ | in the negative || im Verneinungsfall *m.*
**négativement** *adv;* **répondre** ~ | to reply (to answer) in the negative || verneinend (in verneinendem Sinne) antworten; verneinen.
**négatoire** *adj* | **action** ~ | action to restrain interference | Klage *f* auf Abwehr (auf Beseitigung) der Störung; negatorische Klage | **action** ~ **de droit** | declaratory action to establish the nonexistence of a right || Klage *f* auf Feststellung des Nichtbestehens eines Rechts; negative Feststellungsklage.
**négligé** *adj* | neglected || vernachlässigt.
**négligeable** *adj* | negligible || nebensächlich; geringfügig.
**négligemment** *adv* | negligently || fahrlässigerweise.
**négligence** *f* Ⓐ | negligence; default; neglect || Fahrlässigkeit *f;* Vernachlässigung *f* | **clause de** ~ | negligence clause || Fahrlässigkeitsklausel *f* | ~ **coupable** | culpable negligence || schuldhafte Versäumnis *f* (Fahrlässigkeit) | ~ **grave; grosse** ~ | gross negligence || grobe Fahrlässigkeit | **par** ~ **grave** | by gross negligence || grob fahrlässig | **par** ~ **; avec** ~ | negligently; by neglect || fahrlässigerweise; aus Fahrlässigkeit.
**négligence** *f* Ⓑ [défaut de soin] | carelessness; lack of due diligence (care) || Unachtsamkeit *f;* Außerachtlassung *f* der erforderlichen Sorgfalt | **par** ~ | carelessly || unachtsamerweise.

**négligence** *f* Ⓒ [mégarde; oubli] | oversight || Versehen | **par** ~ | through (by) an oversight || versehentlich; aus Versehen.
**négligent** *adj* Ⓐ | negligent || fahrlässig.
**négligent** *adj* Ⓑ [sans soin] | careless || unachtsam; nachlässig.
**négliger** *v* Ⓐ | ~ **qch.** | to neglect sth.; to be neglectful of sth. || etw. vernachlässigen | ~ **ses devoirs** | to neglect (to be neglectful of) one's duty || seine Pflicht vernachlässigen.
**négliger** *v* Ⓑ [omettre qch. par négligence] | ~ **de faire qch.** | to omit to do sth. || es unterlassen, etw. zu tun | ~ **d'observer un délai** | to fail to comply with a term || eine Frist versäumen.
**négoce** *m* | trade; trading; commerce; business || Handel *m;* Gewerbe *n;* Geschäftsbetrieb *m* | **faire le** ~ | to trade; to do business || Handel treiben | **faire enregistrer un** ~ | to register a trade (a business) || ein Gewerbe anmelden | **suivre le** ~ ① | to go into business || ein Gewerbe anfangen | **suivre le** ~ ② | to be in business || ein Gewerbe betreiben.
**négociabilité** *f* | negotiability; transferability; assignability || Begebbarkeit *f;* Übertragbarkeit *f;* Abtretbarkeit *f.*
**négociable** *adj* | negotiable; transferable || begebbar, durch Indossament übertragbar; indossierbar | ~ **en banque** | negotiable; bankable || bankfähig | ~ **en bourse** | negotiable on the stock exchange || börsenfähig; börsengängig | **effet** ~ | negotiable bill || durch Indossament übertragbarer Wechsel *m* | **papier** ~ | negotiable paper (instrument) || Verkehrspapier *n;* Inhaberpapier | **titres** ~ **s** | negotiable stocks || Verkehrspapiere *npl;* übertragbare Papiere | **valeur** ~ | trading value || Handelswert *m* | **non**– ~ | not negotiable; non-negotiable; not transferable || nicht übertragbar; unübertragbar.
**négociant** *m* | trader; merchant; wholesale merchant || Kaufmann *m;* Großhändler *m;* Großkaufmann | ~ **exportateur** | export merchant (dealer); exporter || Ausfuhrhändler; Exportkaufmann; Exporteur *m.*
– –**commissionnaire** *m* | commission merchant || Kommissionshändler *m.*
**négociateur** *m* | negotiator || Unterhändler *m;* Vermittler *m.*
**négociation** *f* Ⓐ | negotiation; negotiating || Verhandlung *f;* Verhandeln *n* | ~ **d'un emprunt** | negotiation of a loan || Verhandlung über eine Anleihe | ~ **s de la paix** | peace negotiations (talks) (parleys) || Friedensverhandlungen *fpl* | **programme des** ~ **s** | program for the negotiations || Verhandlungsprogramm *n* | ~ **d'un traité** | negotiation of a treaty || Vertragsverhandlung; Verhandlung über einen Vertrag | **par voie de** ~ **(de** ~ **s)** | by (by way of) negotiation; by negotiating || im Verhandlungswege *m;* durch Verhandeln; auf dem Wege über Verhandlungen.
★ ~ **s collectives** | collective negotiations (bargaining) || Kollektivverhandlungen | ~ **s tarifaires** ① | tariff negotiations || Tarifverhandlungen | ~ **s**

tarifaires ②  | customs tariff negotiations || Zoll-(Zollvertrags-)verhandlungen.
★ **commencer (engager) (entamer) des ~s; entrer en ~s** | to enter into (to start) negotiations || in Unterhandlungen (Verhandlungen) treten (eintreten); Verhandlungen anknüpfen | **conduire des ~s** | to conduct negotiations || Verhandlungen führen | **ouvrir des ~s** | to open negotiations || Verhandlungen einleiten | **poursuivre des ~s** | to be in negotiation; to be negotiating || Unterhandlungen pflegen; in Verhandlungen stehen | **rompre les ~s** | to break off the negotiations || die Verhandlungen abbrechen.

**négociation** *f* ⓑ [émission] | issue || Begebung *f*; Begeben *n* | **~ d'un billet (effet)** | negotiation of a bill || Begebung eines Wechsels; Wechselbegebung | **~ d'un emprunt** | issue of a loan || Begebung einer Anleihe.

**négociation** *f* ⓒ [affaire] | transaction; business; dealing; deal; bargain || Geschäft *n*; Handel *m*; Abschluß *m*; Transaktion *f* | **bordereau de ~** | contract (broker's contract) (sales) (bought and sold) note || Schlußnote *f*; Schlußschein *m* | **~ de Bourse** | Stock Exchange transaction || Börsentransaktion *f* | **~ de change au comptant** | spot exchange transaction || Börsenkassageschäft | **~ de change à terme** | forward exchange transaction || Börsenterminsgeschäft | **~ au comptant** | cash transaction (deal) || Bargeschäft | **~s à terme** | bargains for the account; dealings for time (for settlement) || Termingeschäfte *npl*.

**négocié** *adj*; **titres ~s en bourse** | securities dealt in (traded on) the stock exchange || an der Börse gehandelte Wertpapiere; börsengängige Werte.

**négocier** *v* ⓐ | to negotiate || unterhandeln; verhandeln | **~ un emprunt** | to negotiate a loan || über eine Anleihe verhandeln | **~ un prix** | to negotiate a price || einen Preis aushandeln | **~ un traité** | to negotiate a treaty || über einen Vertrag verhandeln | **~ une vente** | to negotiate a sale || einen Verkauf tätigen | **se ~** | to be negotiated; to be dealt in || gehandelt werden.

**négocier** *v* ⓑ [émettre] | to negotiate; to issue || begeben | **~ un effet; une lettre de change** | to negotiate a bill of exchange || einen Wechsel begeben | **~ un emprunt** | to negotiate a loan || eine Anleihe begeben | **se ~** | to be negotiated || begeben werden.

**négocier** *v* ⓒ [placer] | **~ un emprunt** | to place a loan || eine Anleihe unterbringen.

**né-mort** *m* | still-born child; still-born || totgeborenes Kind *n*; Totgeburt *f*.

**népotisme** *m* | nepotism || Vetternwirtschaft *f*.

**net** *m* ⓐ [montant net] | net; net amount || Nettobetrag *m* | **rendant ... francs ~** | netting ... francs || mit einem Reingewinn von ... Franken.

**net** *m* ⓑ [produit net] | net proceeds *pl* || Nettoertrag *m*.

**net** *m* ⓒ [copie au net] | fair copy || Reinschrift *f* | **mettre une lettre au ~** | to make a fair copy of a letter || von einem Brief eine Reinschrift anfertigen.

**net** *adj* ⓐ | net; clear of (free from) deduction(s) || netto; ohne Abzug; ohne Abzüge | **actif ~** | net assets *pl* (property); actual assets || Reinvermögen *n*; Aktivvermögen | **ensemble (total) des actifs ~s** | total net assets *pl* || Gesamtnettowert *m* der Aktiven | **bénéfice ~** | net (clear) profit (gain) || Reingewinn *m*; Reinverdienst *m*; Nettogewinn *m* | **comptant ~** | net cash || bar ohne Abzug; netto Kasse | **fret ~** | net freight || Nettofracht *f* | **liquidités ~tes** | net liquid funds *pl* || Nettobetrag *m* der flüssigen Gelder | **montant ~; somme ~te** | net amount || Nettobetrag *m* | **perte ~te** | net (clear) loss || Reinverlust *m*; Nettoverlust *m* | **poids ~** | net weight || Nettogewicht *n*; Reingewicht *n* | **prix ~** | net price || Nettopreis *m* | **prix ~ de vente** | net sales price || Nettoverkaufspreis *m* | **produit ~; rendement ~; résultat ~; revenu ~** ① | net proceeds *pl* (gain) (receipts *pl*) (yield) (result) || Reinertrag *m*; Reinerlös *m*; Nettoertrag | **revenu ~** ② | net revenue (income) || Reineinkommen *n*; Nettoeinkommen | **la recette ~te** | the net receipts *pl* (takings *pl*) || die Reineinnahmen *fpl*; die Nettoeinnahmen | **valeur ~te** | net value || Nettowert *m*.

**net** *adj* ⓑ [exempt de] | **~ de** | free from; without || frei von; ohne | **~ de tous frais** | free of all cost (charges) || spesenfrei; kostenfrei | **~ d'impôt(s)** ①; **~ de tous impôts** | tax-free; free of tax (of taxes) (of all taxes) || steuerfrei; frei von Steuerabzügen; ohne Abzug von (für) Steuern; ohne Steuerabzug | **~ d'impôt(s)** ② | after tax; after payment of the tax (of taxes); tax-paid || nach Abzug der Steuer(n); versteuert | **~ de tous impôts présents et futurs** | free of present and future taxes || frei von allen gegenwärtigen und zukünftigen Steuern | **~ d'impôt sur le revenu** | free from income tax; income tax free || einkommensteuerfrei.

**net** *adj* ⓒ [clair et pur] | **conscience ~te** | clear conscience || reines (unbelastetes) Gewissen *n* | **écriture ~te** | fair handwriting (hand) || saubere Handschrift *f* | **patente (patente de santé) ~te** | clean bill of health || Gesundheitspaß *m* ohne Vermerke.

**net** *adv* | **gagner ~; toucher ~** | to gain; to net || netto verdienen | **produire ~; rapporter ~** | to produce; to net || als Reingewinn (als Reinertrag) bringen | **refuser qch. ~ (tout ~)** | to refuse sth. point-blank (flatly); to give a flat refusal of sth. || etw. glatt ablehnen.

**nettement** *adv* | clearly; distinctly; plainly || klar; eindeutig; offen.

**netteté** *f* | cleanness; clearness || Sauberkeit *f*; Klarheit *f* | **avec ~** | neatly || sauber.

**nettoyage** *m* | cleaning || Reinigung *f*; Aufräumung *f* | **travaux de ~** | cleaning-up work (operations) || Aufräumungsarbeiten *fpl*.

**neuf** *m* | **en état (à l'état) de ~** | as new || neuwertig; in neuwertigem Zustand.

**neuf** *adj* | état ~ | new || neu | état ~ **absolu** | absolutely as new || absolut wie neu.
**neutralisation** *f* | neutralisation || Neutralisierung *f*.
**neutraliser** *v* Ⓐ [déclarer neutre] | to neutralize || neutralisieren.
**neutraliser** *v* Ⓑ [rendre neutre] | **se** ~ | to neutralize one another || sich gegenseitig (gegeneinander) aufheben.
**neutralité** *f* | neutrality || Neutralität *f* | **déclaration de** ~ | declaration of neutrality || Neutralitätserklärung *f* | **loi de** ~ **(sur la** ~ **)** | neutrality Act || Neutralitätsgesetz *n* | **politique de** ~ | policy of neutrality; neutral policy || Neutralitätspolitik *f* | **traité de** ~ | treaty of neutrality || Neutralitätsvertrag *m*; Neutralitätsabkommen *n* | **violation de** ~ | violation of neutrality || Neutralitätsverletzung *f*; Neutralitätsbruch *m*.
★ ~ **armée** | armed neutrality || bewaffnete Neutralität | ~ **bienveillante** | benevolent neutrality || wohlwollende Neutralität | **garder la** ~ | to remain neutral | neutral bleiben; die Neutralität wahren; Neutralität beobachten.
**neutre** *adj* | neutral || neutral | **bloc** ~ **(de pays** ~ **s)** | block of neutral countries; neutral block || Block *m* von Neutralen; neutraler Block | **navire** ~ | neutral ship || neutrales Schiff *n* | **sous pavillon** ~ ① | under a neutral flag || unter neutraler Flagge *f* | **sous pavillon** ~ ② | in neutral bottoms || auf neutralen Schiffen *npl* | **port** ~ | neutral port || neutraler Hafen *m* | **zone** ~ | neutral zone || neutrale Zone *f*.
**neveu** *m* | nephew || Neffe *m*.
**niable** *adj* | deniable || leugbar | **pas** ~ | undeniable || unleugbar.
**nièce** *f* | niece || Nichte *f*.
**nier** *v* Ⓐ | to deny || in Abrede stellen; leugnen | ~ **une dette** | to deny (to repudiate) a debt || eine Schuld bestreiten (nicht anerkennen) | ~ **un fait** | to deny a fact | eine Tatsache leugnen | ~ **la responsabilité** | to deny (to decline) (to repudiate) responsability || die Haftung (die Verantwortung) (die Verantwortlichkeit) ablehnen | ~ **d'avoir fait qch.** | to deny (to repudiate) having done sth. || leugnen (ableugnen) (abstreiten) (bestreiten), etw. getan zu haben.
**nier** *v* Ⓑ [ ~ sa culpabilité] | to deny the charge (the charges); to plead not guilty || seine Schuld leugnen; sich für nichtschuldig erklären.
**niveau** *m* | level; standard || Standard *m*; Stand *m*; Niveau *n* | ~ **de l'année précédente** | level of the previous year || Vorjahresstand | ~ **d'avant-guerre** | pre-war level || Vorkriegsstand | ~ **de bien-être** | standard of comfort || Lebensstil *m* | ~ **des cours** | level of share prices || Kursniveau | ~ **élevé de capacité** | high standard of efficiency || hoher Leistungsgrad *m*; hohes Maß *n* an Leistungsfähigkeit | **le** ~ **de la discussion (des débats)** | the level of argument || das Niveau der Debatte | ~ **de l'emploi (de l'occupation)** | level of employment || Beschäftigungsstand; Beschäftigungsgrad *m* | ~ **de l'intérêt;** ~ **des taux d'intérêt** | level of interest rates; interest level || Niveau der Zinssätze; Zinsniveau | **passage à** ~ | level crossing || schienengleicher Bahnübergang *m* | ~ **des prix** | price level; standard of prices || Preisniveau; Preisspiegel *m* | **stabilité du** ~ **des prix** | stability of price levels (of the level of prices) || stabiles Preisniveau | ~ **de la production** | production level || Produktionsniveau | ~ **de la productivité** | level (degree) of productivity || Niveau der Produktivität; Stand der Produktion | raise (raising) of the level || Hebung *f* (Erhöhung *f*) des Niveaus | **le** ~ **de la technique** | the art || der Stand der Technik | ~ **de l'uniformisation** | level of uniformity || Stand *m* (Grad *m*) der Vereinheitlichung.
★ ~ **de vie (d'existence)** | standard of life (of living); living standard || Lebenshaltung *f*; Lebenshaltungsstandard; Lebensstandard | **relèvement du** ~ **de vie** | improving (raising of) the standard of living || Hebung *f* des Lebensstandards (der Lebenshaltung) | ~ **de vie élevé** | high standard of living || hoher Lebensstandard (Wohlstand *m*) | ~ **de vie équitable** | fair standard of living || angemessene Lebenshaltung | **relever le** ~ **de vie** | to improve (to raise) the standard of living || den Lebensstandard heben | ~ **industriel** | level of industry || Industrieniveau | **être au** ~ **de q. (de** ~ **avec q.)** | to be on a level (on the same level) with sb. || mit jdm. auf gleicher Stufe stehen; jdm. ebenbürtig sein.
**niveler** *v* [rendre égal] | to level; to even up || ausgleichen; gleichmachen | **se** ~ | to become level (equalized) || sich ausgleichen.
**nivellement** *m* | levelling; egalizing || Ausgleichung *f*; Angleichung *f*; Egalisierung *f*.
**noce** *f* Ⓐ [mariage] | marriage || Trauung *f*.
**noce** *f* Ⓑ [fêtes] | wedding festivities *pl* (party) || Hochzeitsfest *n*.
**noces** *fpl* | wedding || Hochzeit *f* | ~ **d'argent** | silver wedding || silberne Hochzeit; Silberhochzeit | **cadeau (présent) de** ~ | wedding present || Hochzeitsgeschenk *n* | ~ **de diamant** | diamond wedding || diamantene Hochzeit | **jour des** ~ | wedding day || Hochzeitstag *m* | ~ **d'or** | golden wedding || goldene Hochzeit | **voyage de** ~ | honeymoon trip; wedding tour (trip) || Hochzeitsreise *f*.
★ **en premières** ~ | in the first marriage || in erster Ehe | **en secondes** ~ | in the second marriage || in zweiter Ehe.
**nocif** *adj* | injurious || schädlich.
**nocivité** *f* | injuriousness || Schädlichkeit *f*.
**nocturne** *adj* | **bruit et tapage (tapages)** ~ **s** | disorder by night || nächtliche Ruhestörung *f*; Störung der Nachtruhe.
**nœud** *m* | **le** ~ **du problème** | the crucial point (the crux) of the problem || der Kernpunkt des Problems.
**noir** *m* | **traite des** ~ **s** | slave trade || Sklavenhandel *m*.
**noir** *adj* | **bande** ~ **e** | gang of swindlers (of sharpers); ring || Schwindlerbande *f*; Gaunerbande;

Ring *m* | **caisse** ~ **e** | bribery fund || Bestechungsfonds *m* | **liste** ~ **e** | black list || schwarze Liste *f;* Index *m* | **marché** ~ | black market (mart) (bourse) || schwarzer Markt *m;* schwarze Börse *f;* Schwarzhandel *m;* Schleichhandel | **tableau** ~ | blackboard || schwarzes Brett *m* | **travail** ~ | black (unlisted) work || Schwarzarbeit *f.*

**noircir** *v* | to blacken || anschwärzen | ~ **la réputation de q.** | to blacken sb.'s name (reputation) (character) || jdn. verleumden; jdm. die Ehre abschneiden.

**noircissement** *m* | blackening || Anschwärzung *f.*

**noise** *f* | **chercher** ~ **à q.** | to seek to pick a quarrel with sb. || versuchen, mit jdm. einen Streit anzufangen.

**nolisateur** *m;* **noliseur** *m* | freighter; affreighter; charterer || Schiffsbefrachter *m;* Befrachter *m;* Charterer *m.*

**nolisement** *m* | freighting; affreighting; affreightment; freightage; chartering || Befrachtung *f;* Befrachten *n;* Charterung *f;* Charter *f* | **acte (contrat) de** ~ | contract of affreightment; freight contract; charter party; charter || Befrachtungsvertrag *m;* Frachtvertrag; Schiffmietsvertrag; Charterpartie *f;* Charter *f.*

**noliser** *v* | to freight; to affreight; to charter || befrachten; chartern.

**nom** *m* Ⓐ | name || Name *m;* Bezeichnung *f* | **attribution d'un** ~ | assumption of a name || Namensgebung *f;* Annahme *f* eines Namens | ~ **de baptême**; **pré** ~ ; **petit** ~ | Christian (first) name || Vorname; Taufname | ~ **et pré** ~ | full name(s) || Vor- und Zuname(n) *mpl* | **changement de** ~ | change of name || Namensänderung *f* | ~ **de convention**; ~ **conventionnel** | arbitrary name || vereinbarter Name | ~ **de demoiselle**; ~ **de jeune fille** | maiden name || Mädchenname | **erreur de** ~ | misnomer || unrichtige (falsche) Bezeichnung | ~ **de famille**; ~ **du père**; ~ **patronymique** | surname; family name || Familienname; Vatersname; Zuname | ~ **de guerre** ①; ~ **d'emprunt** | assumed name; alias || angenommener Name | ~ **de guerre** ②; ~ **de plume** | pen name || Pseudonym *n;* Schriftstellername | ~ **de guerre** ③; ~ **de théâtre** | stage name || Bühnenname; Künstlername | **jour de** ~ | name day || Namenstag *m* | ~ **du lieu** | place name || Ortsbezeichnung; Ortsname | **au** ~ **de la loi** | in the name of the law || im Namen des Gesetzes | **au** ~ **du porteur** | in the name of bearer || auf den Inhaber lautend | **droit à l'usage d'un** ~ | right to the use of a name || Recht *n* zur Führung eines Namens; Namensrecht.

★ **en** ~ **collectif** | jointly; in the joint name || im gemeinsamen Namen; gemeinsam | **société en** ~ **collectif** | partnership; general partnership || offene Handelsgesellschaft *f* | **agir en** ~ **collectif** | to act jointly (in the joint name) || gemeinschaftlich (in gemeinsamem Namen) handeln | ~ **commercial;** ~ **marchand** | business (trade) (commercial) name || Handelsname; Handelsfirma *f* | **faux** ~ ; ~ **supposé** | false (assumed) name || falscher (angenommener) Name | ~ **propre** | proper name || Eigenname | **en son propre** ~ ; **en son** ~ **propre et privé** | in (under) one's own name || in eigenem Namen; im eigenen Namen | ~ **social** | name (style) of the (a) firm; corporate name || Gesellschaftsfirma *f;* Firma einer Gesellschaft.

★ **adopter un** ~ | to adopt (to assume) a name || einen Namen annehmen; sich einen Namen beilegen | **agir au** ~ **(en** ~ **) de q.** | to act in sb.'s name (in sb.'s behalf) (for sb.) || in jds. Namen handeln (auftreten); für jdn. handeln | **être connu sous le** ~ **de** | to go by (under) the name of || unter dem Namen ... bekannt sein | **décliner ses** ~ **et prénoms** | to give (to state) one's surname and Christian name (forename) || seinen Namen und Vornamen angeben | **donner un** ~ **à q.** | to name sb. || jdm. einen Namen geben | **donner le** ~ **de q. à q.** | to name (to call) sb. after (for) sb. || jdn. nach jdm. benennen | **porter un** ~ | to bear a name || einen Namen führen | **porter le** ~ **de q.** | to bear the name of sb.; to be named (called) after sb. || jds. Namen tragen; nach jdm. benannt sein.

★ **au** ~ **de** | in the name of; in (on) behalf of || im Namen des (von) | **de** ~ | only by name; only nominally; in name only || nur dem Namen nach; nur nominell | **du** ~ **de;** **sous le** ~ **de** | by the name of; having (known by) the name || namens | **sans** ~ | without a name; nameless; anonymous; anonymously; obscure || ohne Namen; ungenannt; anonym.

**nom** *m* Ⓑ [titre] | title || Titel *m.*

**nom** *m* Ⓒ [renommée] | renown; reputation; fame || Name *m;* Ruf *m* | **se faire un grand** ~ | to make a name for os. || sich einen guten Namen machen.

**nombre** *m* Ⓐ | number; quantity || Zahl *f;* Anzahl *f* | ~ **des membres** | number of members; membership || Zahl der Mitglieder; Mitgliederzahl.

**nombre** *m* Ⓑ [~ suffisant] | [the] number required || [die] erforderliche (ausreichende) Anzahl *f.*

**nombre** *m* Ⓒ [~ légal pour décider] | quorum || beschlußfähige Anzahl *f;* Beschlußfähigkeit *f* | **être en** ~ | to form (to have) a quorum || beschlußfähig sein; Beschlußfähigkeit haben | **ne pas être en** ~ | to lack (not to form) a quorum || beschlußunfähig (nicht beschlußfähig) sein.

**nombre-indice** *m* [nombre indicateur] | index number; indicator || Kennziffer *f;* Indexziffer; Indexzahl *f;* Index *m.*

**nomenclateur** *m* [recueil de mots classifiés] | classified list || Klassenverzeichnis *n.*

**nomenclature** *f* Ⓐ [collection de termes] | list of terms || Verzeichnis *n* der Ausdrücke.

**nomenclature** *f* Ⓑ [liste] | list; schedule || Liste *f;* Verzeichnis *n* | ~ **de marchandises** | catalogue || Warenverzeichnis; Katalog *m* | **prix de** ~ | list price || Listenpreis *m.*

**nominal** *adj* Ⓐ [qui se fait en appelant les noms] | by name || namentlich | **appel** ~ | roll call || namentlicher Aufruf *m;* Namensaufruf | **appel** ~ **des jurés**

**nominal** *adj* Ⓐ *suite*
| array of the jury (of the panel of the jury) || Aufruf *m* der Schöffen (der Geschworenen); Bildung *f* der Schöffenbank (der Geschworenenbank) | **faire l'appel ~ des jurés** | to array the panel (the panel of jurors); to empanel the jury || die Schöffen (die Geschworenen) aufrufen; die Schöffenbank (die Geschworenenbank) bilden | **faire l'appel ~** | to call over || namentlich aufrufen | **voter par appel ~** | to vote by call-over; to take a vote by calling over the names || durch Verlesung (durch Namensaufruf) abstimmen.

**nominal** *adj* Ⓑ | nominal || nominell; Nominal ... | **capital ~** | nominal (registered) capital || Nominalkapital *n;* Grundkapital | **change ~** | nominal exchange; parity || Nominalkurs *m;* Parität *m* | **contenu ~** | nominal contents *pl* || Nennfüllmenge *f* | **valeur ~ e** | nominal (face) value || Nennwert *m;* Nominalwert; nomineller Wert | **valeur ~ e d'une action** | face value of a share || Nennwert einer Aktie | **action à valeur ~ e** | par-value share || Aktie *f* mit Nennwert.

**nominalement** *adv* | nominally; by name || namentlich; mit Namen | **désigner q. ~** | to mention sb. (to refer to sb.) by name || jdn. namentlich nennen (erwähnen); auf jdn. namentlich Bezug nehmen.

**nominatif** *adj* Ⓐ | **appel ~** | roll call || Namensaufruf *m* | **voter par appel ~** | to vote by call over; to take a vote by calling over the names || durch Verlesung (durch Namensaufruf) abstimmen | **état ~** | list of names; nominal roll || Namensliste *f;* Liste der Namen.

**nominatif** *adj* Ⓑ | registered; inscribed; personal || auf den Namen lautend; Namens ... | **actions (valeurs) ~ ves; effets (titres) ~ s** | registered (inscribed) shares (stock) || auf den Namen lautende Aktien *fpl* (Wertpapiere *npl*); Namensaktion | **bon ~; obligation ~ ve** ① | registered bond (debenture) || auf den Namen lautender Pfandbrief *m;* auf den Namen lautende Obligation *f* (Schuldverschreibung *f*); Namenspfandbrief | **obligation ~ ve** ② | non-negotiable bond || nicht übertragbare Schuldverschreibung *f.*

**nomination** *f* Ⓐ [désignation] | nomination || Benennung *f* | **droit (pouvoir) de ~** | right of nomination (to nominate) || Benennungsrecht *m;* Vorschlagsrecht; Präsentationsrecht.

**nomination** *f* Ⓑ [constitution] | appointment || Ernennung *f;* Bestallung *f* | **l'autorité investie du pouvoir de ~** [CEE] | the appointing authority || die Anstellungsbehörde | **brevet (titre) de ~** | certificate of appointment || Bestallungsurkunde *f;* Bestallung | **d'un comité** | appointment (setting up) of a committee || Einsetzung *f* eines Ausschusses (einer Kommission) | **recevoir sa ~** | to be appointed || ernannt (bestallt) werden.

**nominativement** *adv* | by name || namentlich.

**nommé** *adj* Ⓐ | mentioned; called || erwähnt; genannt; bezeichnet | **~ ci-dessous (ci-après) ...** | hereinafter (hereafter) called ... || nachstehend (im Folgenden) (im Nachstehenden) bezeichnet als ...

**nommé** *adj* Ⓑ [constitué] | appointed || ernannt | **~ à vie** | appointed for life || auf Lebenszeit ernannt.

**nommé** *adj* Ⓒ [convenu] | **au jour ~** | on the appointed day || am vereinbarten Tag.

**nommément** *adv* Ⓐ | by name || namentlich; mit Namen.

**nommément** *adv* Ⓑ | namely; to wit || nämlich.

**nommer** *v* Ⓐ [donner un nom] | **~ qch.** | to name sth.; to give a name to sth. || etw. benennen; etw. einen Namen geben | **se ~** ① | to be named (called) || heißen | **se ~** ② | to state (to give) one's name || seinen Namen angeben | **sans se ~** | without giving one's name || ohne seinen Namen anzugeben.

**nommer** *v* Ⓑ [mentionner nominalement] | **~ q.** | to mention sb. by name || jdn. namentlich erwähnen.

**nommer** *v* Ⓒ [constituer] | **~ un comité** | to appoint a committee || einen Ausschuß einsetzen | **~ q. son héritier** | to appoint sb. one's heir || jdn. zu seinem Erben einsetzen | **~ q. président** | to appoint sb. president (to be president) || jdn. zum Präsidenten ernennen.

**non-acceptation** *f* | non-acceptance; refusal of acceptance || Nichtannahme *f;* Verweigerung *f* der Annahme; Annahmeverweigerung.

**non-accepté** *adj* | unaccepted || nicht angenommen | **effet ~** | dishono(u)red (unaccepted) bill; bill dishono(u)red by non-acceptance || nicht akzeptierter Wechsel *m.*

**non-accomplissement** *f* | non-fulfilment; non-performance || Nichterfüllung *f;* Nichtausführung *f.*

**non-achèvement** *m* | non-completion || Nichtvollendung *f.*

**non-activité** *f* | non-activity || Untätigkeit *f* | **mise en ~** | suspension || Stellung *f* zur Disposition; Außendienststellung *f* | **solde de ~** | half-pay || Wartegehalt *n* | **mettre q. en ~** | to put sb. on half-pay || jdn. zur Disposition stellen.

**non-affectation** *f;* **non-spécialisation** *f* [théorie budgétaire] | **principe de la ~** | principle of non-assignment || Gesamtdeckungsprinzip *n.*

**non-affranchi** *adj* | postage unpaid || nicht freigemacht; nicht frankiert; unfrankiert.

**non-affrété** *adj* | unchartered || nicht befrachtet; unbefrachtet.

**non-agression** *f* | **traité (pacte) de ~** | treaty (pact) of non-aggression || Nichtangriffspakt *m.*

**non-aligné** *adj* | **les pays ~ s** | the non-aligned countries || die Blockfreien *mpl.*

**non-amorti** *adj* | unredeemed || ungetilgt; uneingelöst.

**non-amortissable** *adj* | irredeemable; not redeemable || nicht tilgbar; nicht rückzahlbar; untilgbar | **obligation ~** | irredeemable bond (debenture) || nicht rückzahlbare (nicht einlösbare) Schuldverschreibung *f.*

**non-application** *f* | non-application || Nichtanwendung *f.*

**non-arrivée** f | non-arrival; failure to arrive || Nichtankunft f; Ausbleiben n.
**non-assuré** adj | uninsured || nicht versichert; unversichert.
**non-bancable** adj | not bankable || nicht bankfähig.
**non-brevetabilité** f | insufficient subject matter || mangelnde (Mangel der) Patentfähigkeit f.
**non-brevetable** adj | not patentable; non-patentable || nicht patentfähig; nicht patentierbar.
**non-chargé** adj | **lettre ~ e** | uninsured letter || unversicherter Brief m.
**non-commerçant** m | non-trader || Nichtkaufmann m.
**non-commerçant** adj | non-trading || nicht kaufmännisch tätig (beschäftigt).
**non-commercial** adj | non-commercial || nicht kommerziell.
**non-comparant** m | **les ~ s** | those not appeared; those in default || die Nichterschienenen mpl.
**non-comparution** f | non-appearance; default of appearance; failure to appear || Nichterscheinen n; Ausbleiben n | **en cas de ~** | in case of non-appearance (of default) || im Falle des Nichterscheinens (des Ausbleibens).
**non-concordance** f | disagreement || Uneinigkeit f.
**non-contentieux** adj | non-contentious; non-litigious || unstreitig; nichtstreitig; nicht streitig.
**non-contraction** f [théorie budgétaire] | **principe de la ~ du produit brut** | gross budget (non-adjustment) principle || Bruttoprinzip n.
**non-coté** adj | not quoted; unquoted || nicht notiert; unnotiert.
**non-culpabilité** f | innocence || Schuldlosigkeit f; Unschuld f.
**non-cumulatif** adj | non-cumulative || nichtkumulativ.
**non-daté** adj | not dated; undated || nicht datiert; undatiert.
**non-déclaration** f | failure to make a declaration (a return); non-declaration || Nichtabgabe f (Unterlassung f der Abgabe) einer Erklärung.
**non-déclaré** adj | undeclared || nicht gemeldet.
**non-discriminatoire** adj | **sur une base ~** | on a nondiscriminatory basis || unter Ausschluß jeder Diskriminierung f | **de manière ~** | in a non-discriminatory manner || ohne (unter Vermeidung von) Diskriminierungen fpl.
**non-disponibilité** f | non-availability || Unabkömmlichkeit f.
**non-disponible** adj | non-available; unavailable || unabkömmlich.
**non-endommagé** adj | undamaged || unbeschädigt.
**non-enregistré** adj | unregistered || nicht eingetragen (registriert); uneingetragen.
**non-exécution** f | non-execution; non-performance; non-fulfilment || Nichtausführung f; Nichterfüllung f.
**non-exécutoire** adj | not to be enforced by law || nicht vollstreckbar.
**non-exigible** adj | non-enforceable || nicht klagbar.

**non-existant** adj | non-existent || nichtvorhanden.
**non-existence** f | non-existence; absence || Nichtvorhandensein n; Nichtbestehen n; Abwesenheit f.
**non-expiré** adj | unexpired || noch nicht abgelaufen.
**non-férié** adj | **jour ~** | working (work) (business) day || Werktag m; Wochentag m.
**non-fonctionnement** m | failure to operate || Versagen n.
**non-garanti** adj | unsecured; uncovered || ungesichert; ungedeckt.
**non-gréviste** m | non-striker || Arbeitswilliger m.
**non-intervention** f | non-intervention; non-interference || Nichteinmischung f | **comité de ~** | non-intervention committee || Nichteinmischungsausschuß m | **politique de ~** | non-intervention policy || Nichteinmischungspolitik f.
**non-interventionniste** adj | non-interventionist || Nichteinmischungs...
**non-jouissance** f Ⓐ [privation de jouissance] | non-enjoyment | Entbehrung f des Genusses (der Nutznießung).
**non-jouissance** f Ⓑ | loss of enjoyment || Nutzungsentgang m.
**non-lieu** m | **ordonnance de ~** | decree whereby the indictment is quashed || Beschluß m, durch welchen die Eröffnung des Hauptverfahrens abgelehnt wird | **rendre une ordonnance de ~** | to dismiss the charge; to refuse to order a prosecution; to throw out the indictment || den Antrag auf Eröffnung des Hauptverfahrens [durch Beschluß] abweisen; die Strafverfolgung ablehnen.
**non-liquidé** adj | undischarged || unberichtigt geblieben.
**non-livraison** f | non-delivery || Nichtlieferung f | **en cas de ~** | in case of non-delivery || im Falle der Nichtlieferung; falls die Lieferung unterbleibt.
**non-livré** adj | undelivered || ungeliefert.
**non-membre** m | non-member || Nichtmitglied n.
**non-négociable** adj | not negotiable || nicht begebbar; durch Indossament nicht übertragbar.
**non-observation** f | inobservation; non-fulfilment || Nichtbefolgung f; Nichteinhaltung f.
**nonobstant** prep | notwithstanding || ungeachtet; unbeschadet | **~ toute clause contraire** | notwithstanding any provision (clause) to the contrary || ungeachtet etwa entgegenstehender Bestimmungen; unbeschadet anderweitiger Bestimmungen | **~ ces objections** | notwithstanding these objections || ungeachtet dieser Einwände.
**non-officiel** adj | unofficial || nicht offiziell; inoffiziell.
**non-participation** f | non-participation || Nichtbeteiligung f.
**non-payé** adj | unpaid || unbezahlt; ungezahlt.
**non-paiement** m Ⓐ | non-payment || Nichtzahlung f; Nichtbezahlung f | **en cas de ~** | in case of non-payment (of default) || im Falle der Nichtzahlung; falls Zahlung nicht erfolgt | **protêt pour ~** | protest for non-payment (for want of payment) || Protest

**non-paiement** *m* Ⓐ *suite*
*m* mangels Zahlung | **pour** ~ | for (because of) non-payment || wegen Nichtzahlung.
**non-paiement** *m* Ⓑ [défaut de paiement] | dishono(u)r by non-payment || Nichteinlösung *f* | **avis de** ~ | notice of dishono(u)r || Benachrichtigung *f* über die Nichteinlösung.
**non-paiement** *m* Ⓒ [refus de paiement] | refusal to pay || Zahlungs(ver)weigerung *f*.
**non-périmé** *adj* | not yet expired; unexpired || noch nicht abgelaufen (erloschen).
**non-périodique** *adj* | non-recurring || nicht wiederkehrend.
**non-présence** *f* | absence || Nichtanwesenheit *f*; Abwesenheit *f*.
**non-professionnel** *adj* | non-professional || nicht beruflich; außerberuflich.
**non-prohibé** *adj* | unprohibited; allowed; permitted || nicht verboten; erlaubt; gestattet.
**non-protesté** *adj* | unprotested || nicht protestiert | **effet** ~ | unprotested bill || nichtprotestierter Wechsel *m*.
**non-qualifié** *adj* | non-qualified; unqualified || unqualifiziert; nicht berechtigt.
**non-réalisé** *adj* | unrealized || nicht realisiert.
**non-recevabilité** *f* | **sous peine de** ~ | under penalty of exclusion || bei Vermeidung des Ausschlusses.
**non-recevable** *adj* | **défense** ~ | inadmissible defense || unzulässiger Verteidigungseinwand *m* | **être déclaré** ~ **dans sa demande** | to be dismissed from one's suit; to be nonsuited || mit seiner Klage abgewiesen werden | **rejeter l'appel comme** ~ | to disallow the appeal because the judgment (the decision) is not appealable || die Berufung als unzulässig verwerfen.
**non-recevoir** *m* Ⓐ | **fin de** ~ | plea in bar || prozeßhindernde Einrede *f* | **opposer une fin de** ~ | to enter (to put in) a plea in bar || eine prozeßhindernde Einrede erheben.
**non-recevoir** *m* Ⓑ | **fin de** ~ | demurrer || Einwand *m* der materiellen Unzulänglichkeit | **opposer une fin de** ~ | to interpose a demurrer; to demur || materielle Unzulänglichkeit *f* einwenden.
**non-réclamé** *adj* | **dividende** ~ | unclaimed dividend || nicht abgehobene Dividende *f*.
**non-recommandé** *adj* | unregistered || nicht eingeschrieben.
**non-reconnaissance** *f* | non-recognition; disavowal || Nichtanerkennung *f*; Ablehnung *f* der Anerkennung.
**non-réhabilité** *adj* | **failli** ~ | undischarged bankrupt || noch nicht entlasteter Gemeinschuldner *m*.
**non-remboursable** *adj* | not repayable || nicht rückzahlbar; nicht zurückzuzahlen.
**non-remise** *f* | non-delivery || Unzustellbarkeit *f* | **avis de** ~ | advice of non-delivery || Unzustellbarkeitsmeldung *f* | **en cas de** ~ | in case of non-delivery; if undeliverable; if undelivered || im Falle der Unzustellbarkeit; falls unzustellbar.

**non-renouvellement** *m* | non-renewal || Nichterneuerung *f*.
**non-réponse** *f* | failure to reply (to give a reply) || Nichtbeantwortung *f*.
**non-résidence** *f* | non-residence; failure to have a residence || Nichtvorhandensein *n* eines Wohnsitzes.
**non-résident** *adj* | non-resident || nicht ortsansässig.
**non-responsabilité** *f* | non-liability || Haftungsausschluß *m*.
**non-restituable** *adj* | not repayable || nicht rückzuerstatten.
**non-rétroactivité** *f* | absence of retroactive effect || Nichtrückwirkung *f*.
**non-réussite** *f* | failure; non-success || Mißlingen *n*; Fehlschlag *m*.
**non-signé** *adj* | unsigned || nicht unterzeichnet.
**non-spécialiste** *m* | non-expert || Nichtfachmann *m*.
**non-succès** *m* | failure; ill success || Mißerfolg *m*; Fehlschlag *m*.
**non-suspect** *adj* | not suspect || unverdächtig.
**non-syndiqué** *m* | non-unionist || der Gewerkschaft nicht Angehöriger *m*.
**non-syndiqué** *adj* | non-unionized || gewerkschaftlich nicht organisiert.
**non-taxé** *adj* | carriage-free || frachtfrei.
**non-timbré** *adj* | unstamped || ungestempelt; unverstempelt.
**non-usage** *m* Ⓐ | non-use; non-usage; disuse || Nichtgebrauch *m*.
**non-usage** *m* Ⓑ [non-exercice] | non-exercice; non-user || Nichtausübung *f*.
**non-usagé** *adj* | unused; not used; new || ungebraucht; neu.
**non-utilisation** *f* | non-use || Nichtbenutzung *f*.
**non-utilisé** *adj* | unused || nicht gebraucht; ungebraucht.
**non-valable** *adj* | not valid || nicht gültig; ungültig.
**non-valeur** *f* Ⓐ | worthlessness || Wertlosigkeit *f*.
**non-valeur** *f* Ⓑ [objet sans valeur] | object of no value || wertloser Gegenstand *m*.
**non-valeur** *f* Ⓒ [mauvaise créance] | bad debt || schlechte (uneinbringliche) Forderung *f* | **fonds de** ~ | provision for possible deficit || Ausfallfonds *m*.
**non-valeur** *f* Ⓓ [manque de productivité] | unproductivity; unproductiveness || mangelnde Produktivität *f*.
**non-valeurs** *fpl* Ⓐ | bad accounts receivable || uneinbringliche (nicht einzutreibende) Außenstände *mpl*.
**non-valeurs** *fpl* Ⓑ [titres sans valeur] | valueless stock; worthless securities || wertlose Papiere *npl*.
**non-vente** *f* | no sale || kein Verkauf.
**non-viabilité** *f* | non-viability || mangelnde Lebensfähigkeit *f*.
**non-viable** *adj* | non-viable || nicht lebensfähig.
**normal** *adj* | normal; regular; standard; ordinary || regelmäßig; regelrecht; normal | **amortissement** ~ | ordinary depreciation || Normalabschreibung *f* | **écartement** ~ ; **voie** ~ **e** | standard gauge || Nor-

malspurweite *f*; Normalspur *f* | **échantillon** ~ | average sample || Muster *n* von durchschnittlicher Güte | **école** ~ **e** | normal school || Normalschule *f*; Grundschule | **de dimensions** ~ **es** | of standard dimensions || von normalen Abmessungen *fpl* (Dimensionen *fpl*) | **poids** ~ | standard weight || Normalgewicht *n* | **taux** ~ ① | standard (regular) rate || Normalsatz *m*; Normalkurs *m* | **taux** ~ ② | standard (regular) freight rate || Normalfrachtsatz *m* | **valeur** ~ **e** | standard value || Normalwert *m*; Einheitswert.
**normalement** *adv* | normally; in the ordinary course || normalerweise.
**normalisation** *f* | standardization; normalization || Vereinheitlichung *f*; Normalisierung *f*; Standardisierung *f*; Normung *f* | ~ **monétaire** | monetary standardization || Währungsangleichung *f*.
**normaliser** *v* | to standardize; to normalize || vereinheitlichen; standardisieren; normen.
**normatif** *adj* Ⓐ | normative || normativ; maßgebend.
**normatif** *adj* Ⓑ | legislative || gesetzgebend | **caractère** ~ | legislative function || Gesetzgebungsfunktion.
**norme** *f* | norm; standard; rule || Norm *f*; Regel *f* | ~ **s de base** | basic standards || Grundnormen | ~ **s de commercialisation** | marketing standards || Vermarktungsnormen | ~ **s de conception et de construction des installations** | installation design standards || Bauartnormen | ~ **de conduite** | rule of conduct || Verhaltungsregel | ~ **s d'émission** | emission standards || Emissionnormen | ~ **s d'exploitation** | operating standards || Betriebsnormen | ~ **s de protection de l'environnement** | environmental protection standards || Normen für den Umweltschutz | ~ **s de qualité** | quality standards || Gütenormen; Qualitätsnormen | ~ **s de sécurité** | safety standards || Sicherheitsnormen | ~ **s provisoires** | provisional standards || zeitweilige (vorläufige) Normen.
**nota** *m* Ⓐ [en marge] | marginal note; note || Randbemerkung *f*; Randnotiz *f*; Anmerkung *f*.
**nota** *m* Ⓑ [en bas] | footnote || Fußnote.
**notabilité** *f* Ⓐ [caractère] | notability | hervorragende Eigenschaft *f*.
**notabilité** *f* Ⓑ [personne] | person of distinction (of note); notoriety || bedeutende (hervorragende) (wichtige) (bekannte) Persönlichkeit *f*.
**notable** *m* | person of standing; notable; notoriety || hervorragende (angesehene) Persönlichkeit *f* | **les** ~ **s** | the notabilities; people of distinction || die Standespersonen *fpl*; die Honoratioren *mpl*.
**notable** *adj* Ⓐ [considérable] | considerable || beträchtlich.
**notable** *adj* Ⓑ [illustre] | worthy of note; notable || bemerkenswert; angesehen | **maison** ~ | firm of renown || angesehenes Handelshaus *n*; angesehene Firma *f*.
**notable** *adj* Ⓒ [appréciable] | appreciable; noticeable || merklich; nennenswert.

**notable** *adj* Ⓓ [distingué] | eminent; distinguished; of distinction || hervorragend; ausgezeichnet.
**notaire** *m* [~ public] | notary; notary public || Notar *m*; öffentlicher Notar | **acte devant** ~ **(passé par-devant** ~ **)** | notarial deed (document); deed authenticated by (executed before) a notary || notarielle Urkunde *f* (Verhandlung *f*); vor einem Notar aufgenommene Urkunde; notarieller Akt *m*; Notariatsakt | **chambre des** ~ **s** | notaries' association || Notarkammer *f* | **clerc de** ~ | notary's clerk || Notariatsbeamter *m*; Notariatsgehilfe *m* | **constatation par** ~ | notarial verification; notarization || notarielle Beurkundung *f*; (Verurkundung [S]) | **déclaration par-devant** ~ | declaration before a notary public || Erklärung *f* zu notariellem Protokoll | **étude de** ~ | notary's office || Notariatsbüro *n*; Notariatskanzlei *f*; Notariat *n* | **légalisation par-devant** ~ | legalization before a notary || notarielle Beglaubigung *f* | **procuration rédigée par-devant** ~ | power of attorney drawn up before a notary || notarielle Vollmacht *f* | **sceau du** ~ | notarial (notary's) seal || notarielles Siegel *n*; Notariatssiegel; Dienstsiegel des Notars | **style de** ~ | law (legal) (official) style || Kanzleistil *m*; Amtsstil.
★ **légaliser qch. par-devant** ~ | to legalize sth. by a notary || etw. notariell beglaubigen | **légalisé par-devant** ~ | legalized by a notary public || notariell beglaubigt | **être passé devant** ~ | to be concluded before a notary; to be notarized || vor einem Notar (in notarieller Form) errichtet werden; notariell beurkundet werden | **de** ~ ; **par-devant** ~ | by (before) a notary; in notarial (notarized) form; notarially || durch einen Notar; notariell; in notarieller Form; durch Notariatsakt.
**notamment** *adv* | especially; in particular || besonders; im besonderen.
**notarial** *adj* | notarial || notariell | **droits** ~ **aux** | notary fees || notarielle Gebühren *fpl*; Notariatsgebühren; Notariatskosten *pl* | **office** ~ | notary's office || Notariatsbüro *n*; Notariatskanzlei *f*; Notariat *n*.
**notariat** *m* Ⓐ [charge de notaire] | office (profession) of a notary || Amt *n* des (eines) Notars; Notariat *n*.
**notariat** *m* Ⓑ [étude de notaire] | practice as a notary || Notariatspraxis *f*.
**notariat** *m* Ⓒ [ensemble des notaires] | [the] body of notaries || [das] Notariat; [die] Gesamtheit der Notare.
**notarié** *adj* | notarially authenticated (certified); notarized || notariell beglaubigt | **acte** ~ ; **titre** ~ | notarial deed (act) (document) || Notariatsakt *m*; notarieller Akt; Notariatsurkude *f* | **par acte** ~ | by a notary; in notarial form; notarially || durch den (einen) Notar; durch Notariatsakt; in notarieller Form; notariell | **certification** ~ **e**; **constatation par acte** ~ | notarial legalization (verification); notarization || notarielle Beurkundung *f* | **pièce** ~ **e** | notarial (notarially certified) document (deed) || notarielle Urkunde *f* | **constater qch.**

**notarié** *adj, suite*
**par acte** ~ | to notarize sth. || etw. notariell beurkunden.
**notarier** *v* | to draw up (to conclude) before a notary; to notarize || notariell (in notarieller Form) abschließen | **se** ~ | to be taken before a notary; to be notarized || in notarieller Form abgeschlossen werden; notarieller Form bedürfen.
**notateur** *m* | reporting (assessing) officer || Beamter der Abteilung «Qualifikation».
**notation** *f* Ⓐ | annual (periodic) staff report || jährliche Personalbeurteilung *f*.
**notation** *f* Ⓑ | notation || Bezeichnung *f*.
**note** *f* Ⓐ [indication écrite] | note; notice || Vermerk *m*; Anmerkung *f*; Notiz *f* | **cahier (carnet) de** ~ **s** | notebook || Notizbuch *n* | ~ **dans les journaux** | notice in the papers; newspaper article || Zeitungsnotiz *f*; Zeitungsartikel *m* | ~ **marginale** | marginal note; side note || Randvermerk *m*; Vermerk am Rande; Randbemerkung *f* | ~ **infrapaginale** | footnote || Fußnote *f* | **garder** ~ **de qch.** | to keep a note of sth. || etw. vorgemerkt behalten | **prendre** ~ **de qch.; prendre qch. en** ~ | to take (to make) note of sth. || von etw. Vormerkung (Notiz) nehmen; etw. vormerken | **prendre bonne** ~ **de qch.** | to take due note of sth. || etw. gut vermerken.
**note** *f* Ⓑ [~ diplomatique] | diplomatic note; Memorandum || diplomatische Note *f*; Memorandum *n* | **échange de** ~ **s** | exchange of notes || Notenwechsel *m* | ~ **de protestation** | note of protest || Protestnote | ~ **s de la même teneur** | indentic notes || gleichlautende Noten | ~ **verbale** | verbal note || Verbalnote | **échanger des** ~ **s** | to exchange notes || Noten wechseln (austauschen).
**note** *f* Ⓒ [~ détaillée] | note || Anzeige *f*; Mitteilung *f* | ~ **d'avis** | advice note; advice || Benachrichtigung *f*; Benachrichtigungsschreiben *n*; Anzeige *f*; Nachricht *f*; Avis *n* | ~ **d'avoir**; ~ **de crédit** | credit note || Gutschriftsanzeige *f*; Kreditnote *f*; Gutschrift *f* | ~ **des changes** | stock list || Kurszettel *m*; Kursliste *f* | ~ **de chargement**; ~ **de détail**; ~ **de remise** | bill of lading; shipping bill (note); consignment (despatch) (dispatch) note || Ladeschein *m*; Verladeschein; Versandschein; Frachtbrief *m*; Konnossement *n* | ~ **de commission** | commission order || Auftragsschein *m*; Auftrag *m*; Order *f* | ~ **de couverture** | cover (coverage) note || Deckungsnote *f* | ~ **de débit** | debit note || Belastungsanzeige *f*; Debitnote *f*; Lastschrift *f* | ~ **de poids** | weight note || Gewichtsaufgabe *f*.
**note** *f* Ⓓ [mémoire] | bill; account || Rechnung *f*; Nota *f* | ~ **de dépenses**; ~ **de frais** | note (account) of expenses (of charges); statement of charges || Spesenrechnung; Auslagenrechnung; Kostenrechnung; Kostenliquidation *f* | ~ **de fret** | freight note (account) (bill); note (account) of freight || Frachtrechnung; Frachtnota | ~ **d'honoraires** | note of fees (of charges) || Gebührenrechnung; Gebührenliquidation *f* | **régler une** ~ | to settle an account; to pay a bill || eine Rechnung begleichen (bezahlen).
**note** *f* Ⓔ | mark || Note *f* [im Zeugnis] | ~ **s d'examination** | examination marks || Prüfungsnoten *fpl*.
**noté** *part* | **mal** ~ | of bad reputation || übel beleumundet; von schlechtem Ruf.
**noter** *v* Ⓐ | ~ **qch.** | to note sth.; to take (to make) a note of sth. || etw. aufzeichnen, etw. aufschreiben; etw. notieren.
**noter** *v* Ⓑ [passer écriture] | ~ **qch.** | to enter sth.; to make (to effect) an entry of sth. || etw. buchen; etw. eintragen; etw. zu Buch bringen.
**notice** *f* | notice; short account (report) || Notiz *f*; kurzer Bericht *m* | ~ **explicative** | explanation(s) || Erläuterung(en) *fpl* | ~ **nécrologique** | obituary notice; obituary || Nachruf *m*.
**notificatif** *adj* | **lettre** ~ **ve** | letter of notification (of advice) || Benachrichtigungsschreiben *n*.
**notification** *f* | notification; notice || Anzeige *f*; Benachrichtigung *f* | **délai de** ~ | deadline (final term) for notification || Schlußtermin *m* für die Meldung (Anmeldung) | ~ **publique** | notice to the public; public notice (announcement) || öffentliche Bekanntmachung *f* | **recevoir** ~ **de qch.** | to be notified of sth. || von etw. benachrichtigt werden | **par** ~ **individuelle** | by special notice (communication) || durch besondere Mitteilung.
**notifier** *v* Ⓐ [faire savoir] | ~ **qch. à q.** | to notify (to advise) sb. of sth.; to announce sth. to sb. || jdm. etw. anzeigen (melden); jdn. von etw. benachrichtigen | ~ **son consentement** | to signify one's consent || seine Zustimmung mitteilen.
**notifier** *v* Ⓑ [dans les formes légales] | ~ **un jugement à q.** | to notify sb. of a decision || jdm. ein Urteil zustellen.
**notion** *f* Ⓐ [connaissance] | knowledge || Kenntnis *f* | **les premières** ~ **s** | the elements; the rudiments || die Anfangsgründe *mpl*; die Grundlagen *fpl*.
**notion** *f* Ⓑ [conception] | notion; meaning || Begriff *m*; Bedeutung *f*.
**notoire** *adj* | well-known; generally (commonly) known; notorious || wohlbekannt; allgemein bekannt; offenkundig; notorisch | **de compétence(s)** ~ **(s)** | of a recognized competence || von anerkannt hervorragender Befähigung.
**notoirement** *adv* | notoriously || allgemein bekannt.
**notoriété** *f* Ⓐ | notoriety; notoriousness || Offenkundigkeit *f* | **être de** ~ **publique** | to be commonly (publicly) known; to be common knowledge || allgemein (öffentlich) bekannt sein | **de** ~ | notorious || offenkundig; allgemein bekannt | **sur** ~ | without security; unsecured || ohne Sicherheit; ungesichert.
**notoriété** *f* Ⓑ | **acte de** ~ | affidavit attested by witnesses || durch Zeugen beglaubigte Beweisurkunde *f* | ~ **de droit** | proof by documents (by documentary evidence) || Beweis *m* durch Urkunden; Urkundenbeweis | ~ **de fait** | proof by witnesses || Beweis *m* durch Zeugen, Zeugenbeweis.
**nouer** *v* | ~ **des relations avec q.** | to establish (to en-

ter into) relations with sb. ‖ mit jdm. Beziehungen anknüpfen | **re ~ la correspondance** | to renew (to resume) the correspondence ‖ den Briefwechsel (die Korrespondenz) wiederaufnehmen.

**nourri** *adj* | **logé et ~** | board and lodging ‖ Kost *f* und Logis *n*.

**nourrir** *v* Ⓐ | **~ q.** | to board sb. ‖ jdn. beköstigen; jdn. verpflegen | **~ et loger q.** | to board and lodge sb.; to give sb. board and lodging ‖ jdm. Kost und Wohnung (und Logis) geben.

**nourrir** *v* Ⓑ [entretenir] | **~ des doutes sur qch.** | to entertain doubts about sth. ‖ Zweifel über etw. hegen.

**nourrir** *v* Ⓒ | **~ une action** | to make payments on a share ‖ Einzahlungen auf eine Aktie leisten (machen).

**nourriture** *f* Ⓐ [aliments] | food; nourishment ‖ Nahrung *f;* Ernährung *f.*

**nourriture** *f* Ⓑ [provisions] | provisions *pl* ‖ Lebensmittelversorgung *f.*

**nourriture** *f* Ⓒ [entretien] | board ‖ Verpflegung *f;* Verköstigung *f;* Beköstigung *f* | **frais de ~** | cost of maintenance ‖ Verpflegungskosten *pl* | **le logement et la ~** | board and lodging (and residence) ‖ Kost *f* und Logis *n;* Wohnung *f* und Beköstigung.

**nouveau** *m* | **balance (report) (solde) à ~** | balance carried forward to new (next) account; balance to next account ‖ Übertrag *m* (Vortrag *m*) (Saldovortrag) auf neue Rechnung.

**nouveauté** *f* Ⓐ | novelty; newness ‖ Neuheit *f;* Neuheitscharakter *m* | **~ brevetable** | patentable novelty ‖ patentfähige Neuheit | **fait destructeur de ~** | fact which may negative novelty ‖ neuheitszerstörende Tatsache *f.*

**nouveauté** *f* Ⓑ [article de ~] | novelty ‖ neuer Artikel *m;* Neuheit *f.*

**nouveauté** *f* Ⓒ [livre nouvellement publié] | new publication ‖ Neuerscheinung *f.*

**nouveautés** *fpl* | fancy articles (goods) ‖ Modeartikel *mpl* | **les dernières ~** | the latest novelties ‖ die letzten Neuheiten *fpl;* das Neueste.

**nouvel** *adj* | **actions ~ les** | new shares (stock) ‖ neue (junge) Aktien *fpl* | **~ le affirmation** | reaffirmation ‖ erneute Versicherung *f;* Beteuerung *f* | **~ an** | New Year | Neujahr *n* | **carte de ~ an** | New Year's card ‖ Neujahrskarte *f* | **~ les constructions** | new construction (buildings) ‖ Neubauten *mpl* | **~ le estimation** | reappraisal ‖ Neubewertung *f.*

**nouvelle** *f* | news *sing;* piece of news ‖ Nachricht *f;* Neuigkeit *f* | **bonne ~** | good news ‖ gute Nachricht.

**nouvellement** *adv* | newly; recently ‖ neuerdings; neulich.

**nouvelles** *fpl* | news *pl* ‖ Nachrichten *fpl;* Neuigkeiten *fpl* | **~ de l'étranger** | foreign intelligence ‖ Nachrichten aus dem Auslande; Auslandsnachrichten | **~ brèves** | news in brief ‖ Kurznachrichten; Nachrichten in Kürze | **dernières ~** | latest news (intelligence) ‖ neueste Nachrichten | **~ judiciaires** | police-court information ‖ Neuigkeiten vom Gericht | **~ maritimes** | shipping news (reports) (intelligence); movement of shipping ‖ Schiffsnachrichten; Nachrichten über Schiffsbewegungen.

**nouvelleté** *f* [trouble de jouissance de la possession d'un héritage] | disturbance of the possession of an inheritance ‖ Besitzstörung *f* gegenüber dem Erben; Störung des Besitzes der Erbschaft.

**novation** *f* [~ de créance] | substitution of debt; novation ‖ Schuldumwandlung *f;* Novation *f.*

**novice** *m* Ⓐ [apprenti] | apprentice ‖ Lehrling *m.*

**novice** *m* Ⓑ | beginner ‖ Neuling *m.*

**novice** *adj* | inexperienced ‖ unerfahren | **être ~ à qch. (dans qch.)** | to be new to sth.; to be inexperienced (unpracticed) in sth. ‖ in etw. ein Neuling sein; in etw. unerfahren sein.

**nubile** *adj* | marriageable ‖ heiratsfähig; ehemündig.

**nubilité** *f* [âge nubile] | marriageable age ‖ heiratsfähiges (ehemündiges) Alter *n;* Heiratsfähigkeit *f;* Ehemündigkeit *f.*

**nuire** *v* | to harm; to do harm; to injure; to do injury; to be injurious; to prejudice; to cause prejudice (detriment); to be prejudicial (detrimental) ‖ schädigen; Schaden anrichten (zufügen); verletzen; beeinträchtigen; nachteilig sein; Nachteil bringen | **intention de ~** | intent to harm (to do harm); intention to damage (to cause damage) ‖ Schädigungsabsicht *f;* Verletzungsabsicht | **dans l'intention de ~** | with intent to harm ‖ in der Absicht zu schädigen | **~ aux intérêts de q.** | to prejudice sb.'s interests ‖ jds. Interessen schädigen | **mettre qch. hors d'état (dans l'impossibilité) de ~** | to render sth. harmless ‖ etw. unschädlich machen.

**nuisance** *f* | **~ s acoustiques (~ sonores)** | acoustic nuisance; disturbance due to noise ‖ Lärmbelästigung *f* | **~ s industrielles** | nuisances (pollution) emanating from industrial installations ‖ Umweltbelastungen durch die Industrie | **industrie à haute ~** | highly-polluting industry ‖ hochbelästigende Industrie | **~ s olfactives** | pollution by smells (odours) ‖ Geruchsbelästigung.

**nuisibilité** *f* | the harmfulness of an action ‖ das Schädliche (das Schädigende) einer Handlung.

**nuisible** *adj* | harmful; injurious; prejudicial; detrimental ‖ schädlich; schädigend; nachteilig; Schaden bringend | **~ à la santé** | detrimental to health ‖ gesundheitsschädlich.

**nuisiblement** *adv* | harmfully; injuriously ‖ in schädlicher (nachteiliger) Weise.

**nuit** *f* | **asile de ~** | night shelter ‖ Nachtasyl *n* | **équipe de ~** | night shift ‖ Nachtschicht *f* | **garde de ~** Ⓐ | night watch ‖ Nachtwache *f* | **garde de ~** Ⓑ; **gardien de ~** | night watchman ‖ Nachtwächter *m* | **travailler ~ et jour** | to work day and night ‖ Tag und Nacht arbeiten | **logement pour la ~** | night's lodging ‖ Unterkunft *f* für die Nacht; Nachtquartier *n* | **malle de ~** | night mail ‖ Nachtpost *f* | **séance de ~** | night session ‖ Nachtsitzung *f* | **service de**

**nuit** *f, suite*
~ | night service (duty) || Nachtdienst *m* | **train de** ~ | night train || Nachtzug *m* | **travail de** ~ | night work || Nachtarbeit *f*.
★ **être de** ~ | to be on night shift || Nachtschicht haben | **de** ~ ; **pendant la** ~ | at night; at (in the) night-time; in the night || bei Nacht; während der Nacht; nachts.

**nuitée** *f* Ⓐ [travail] | night work; night shift || Nachtarbeit *f*; Nachtdienst *m*; Nachtschicht *f*.

**nuitée** *f* Ⓑ [logement] | bed-night; overnight stay || Logiernacht *f*; Übernachtung *f*.

**nul** *adj* | null; void; invalid || nichtig; ungültig | **acte** ~ ①; **acte juridique** ~ | void transaction || nichtiges Rechtsgeschäft *n* | **acte** ~ ② | void contract || nichtiger Vertrag *m* | **bulletin** ~ ; **bulletin de vote** ~ | void (spoilt) paper (voting paper) || ungültiger Stimmzettel *m* | ~ **par défaut de forme** | invalid because of defective form || wegen Formmangels nichtig; formnichtig | ~ **et non avenu** ; ~ **et de** ~ **effet** ; ~ **et sans effet** | null and void; without any effect || null und nichtig; ohne jede Wirkung | **être** ~ **de plein droit** | to be automatically void || ohne weiteres nichtig (unwirksam) sein | **rendre** ~ | to nullify || für nichtig erklären.

**nullification** *f* | nullification; invalidation; annulment || Nichtigerklärung *f*; Ungültigmachung *f*; Annullierung *f*.

**nullifier** *v* | to nullify; to invalidate || für nichtig erklären; ungültig machen; annullieren.

**nullité** *f* | nullity; invalidity || Nichtigkeit *f*; Ungültigkeit *f* | **acte entaché de** ~ | transaction which may be vitiated || mit einem Nichtigkeitsmangel behaftetes Rechtsgeschäft *n* | **action en** ~ ①; **demande en** ~ | action (suit) for annulment; nullity suit (action) || Nichtigkeitsklage *f*; Klage auf Nichtig(keits)erklärung *f* | **action en** ~ ②; **procès en** ~ | nullity proceedings *pl* (suit) || Nichtigkeitsprozeß *m*; Nichtigkeitsverfahren *n* | **demande reconventionnelle en** ~ | counteraction for annulment || Widerklage *f* auf Nichtigkeit (auf Nichtigerklärung); Nichtigkeitswiderklage | **demande en** ~ ②; **réplique en** ~ | plea of abatement (of nullity) || Einwand *m* (Einrede *f*) der Nichtigkeit; Nichtigkeitseinwand; Nichtigkeitseinrede | **assignation en** ~ **ou en déchéance** | action to annul or to expunge || Klage auf Nichtigkeitserklärung oder Löschung | **cause de** ~ | ground for annulment || Nichtigkeitsgrund *m* | **clause de** ~ | nullity clause || Nichtigkeitsklausel *f* | **déclaration de** ~ ① | declaration of nullity || Kraftloserklärung; Nichtigerklärung Nichtigkeitserklärung | **déclaration de** ~ ② | nullity decree; decree of nullity || Nichtigkeitsurteil; Nichtigkeitsentscheid | **demandeur en** ~ | plaintiff in a nullity suit || Nichtigkeitskläger *m* | ~ **de mariage** | nullity of a marriage || Nichtigkeit der Ehe; Ehenichtigkeit | **à (sous) peine de** ~ | under penalty of nullity || bei Vermeidung (bei Strafe) der Nichtigkeit.
★ ~ **absolue** | complete nullity || unbedingte (absolute) Nichtigkeit | ~ **partielle** | partial nullity || teilweise Nichtigkeit.
★ **atteint (frappé) de** ~ | invalid; void || für nichtig (ungültig) erklärt; nichtig; ungültig | **être frappé de** ~ **dès l'origine** | to be null and void from its inception || von Anfang an null und nichtig sein | **être argué de** ~ | to be voided || wegen Nichtigkeit angefochten werden | **frapper qch. de** ~ | to render sth. void; to invalidate sth. || etw. für nichtig (ungültig) erklären.

**numéraire** *m* Ⓐ | coin; coinage; specie; currency || Münzgeld *n*; Hartgeld; Münze *f*; Währung *f* | ~ **d'argent** | silver coin (coinage) (currency); coined silver || Silbergeld; Silbermünze; Silberwährung; gemünztes Silber *n* | ~ **fictif** | paper money (currency); fiduciary money (currency); inconvertible paper money || Papiergeld *n*; Papierwährung; ungedecktes (nicht in Metall einlösbares) Papiergeld.

**numéraire** *m* Ⓑ [espèces sonnantes] | cash || bares Geld *n*; Bargeld *n* | **actions de (en)** ~ | cash shares || Stammaktien *fpl* | **les apports en** ~ | the investment in cash; the cash investment || das in bar Eingebrachte; das Bareinbringen; die Geldeinlage | **capital de** ~ **(en** ~ **); capital-** ~ | cash capital || Barkapital *n*; Barvermögen *n* | **émission en** ~ | issue against cash (against cash payment) || Emission *f* gegen Barzahlung | **envoi de** ~ | cash remittance; remittance in cash; consignment in specie || Geldsendung *f*; Barsendung | **souscripteur en** ~ | cash subscriber || Barzeichner *m* | **payer en** ~ | to pay cash (in cash) || bar (in bar) zahlen | **en** ~ | in cash; cash down || in bar; in Bargeld; bar.

**numéraire** Ⓒ [dénominateur pour le mécanisme de change] | denominator «numeraire» || Bezugsgröße *f*; «numéraire».

**numéraire** *adj* | **valeur** ~ | legal-tender value || gesetzlicher (gesetzlich vorgeschriebener) Nennwert *m*.

**numérial** *adj* | numeral || Zahl *f*.

**numérique** *adj* | numerical || zahlenmäßig; numerisch | **proportion** ~ | numerical proportion || Zahlenverhältnis *n* | **supériorité** ~ | superiority in number; outnumbering || zahlenmäßige Überlegenheit *f*.

**numériquement** *adv* Ⓐ | numerically; by number || zahlenmäßig; der Zahl nach; ziffernmäßig.

**numériquement** *adv* Ⓑ [en ordre numérique] | in numerical order || in zahlenmäßiger Reihenfolge.

**numéro** *m* Ⓐ | number || Nummer *f*; Zahl *f* | ~ **de l'abonné** ① | subscriber's number || Abonnentennummer | ~ **de l'abonné** ②; ~ **d'appel;** ~ **de téléphone** | telephone (call) number || Fernsprechnummer; Teilnehmernummer; Rufnummer; Telephonnummer | ~ (~ **postal) d'acheminement** | postal routing number; ZIP Code number [USA] || Postleitzahl *f* | ~ **de billet;** ~ **de lot** | ticket (lot) number || Losnummer | ~ **du cadastre** | cadastral number || Katasternummer | ~ **de commande** | order number || Auftragsnummer; Bestellnummer; Ordernummer | ~ **d'enregistrement;** ~ **d'imma-**

triculation | number of registration; registration number || Eintragungsnummer; Registernummer | ~ d'habitation | house number || Hausnummer | ~ d'ordre ① | serial (running) number || laufende Nummer | ~ d'ordre ②; ~ de dossier; ~ de référence; ~ de renvoi | reference (file) number; reference || Ordnungsnummer; Geschäftsnummer; Geschäftszeichen n; Aktenzeichen n | ~ de page | page number || Seitenzahl f | ~ des pièces justificatives | voucher number || Belegnummer | ~ de vestiaire | cloak-room ticket || Garderobennummer | ~ gagnant | winning number (lot) || Gewinnlos n.

**numéro** m Ⓑ [d'un ouvrage périodique] | copy; issue; edition || Nummer f; Ausgabe f | ~ **isolé** | single copy (number) || Einzelnummer | ~ **justificatif** | voucher copy || Belegexemplar n | ~ **spécial** | special edition || Sonderausgabe | **vieux** ~ | back number || frühere (früher erschienene) Nummer.

**numérotage** m Ⓐ; **numérotation** f Ⓐ | numbering || Numerieren n; Numerierung f.

**numérotage** m Ⓑ; **numérotation** f Ⓑ | paging || Paginierung f.

**numérotage** m Ⓒ | dialing (dialling) a number [on the telephone] || Wählen n [am Telephon].

**numéroter** v Ⓐ | to number || numerieren; mit Nummern versehen.

**numéroter** v Ⓑ [paginer] | to page || mit Seitenzahlen versehen; paginieren.

**numéroter** v Ⓒ | to dial a number [on the telephone] || wählen [am Telephon].

**nuncupatif** adj | **testament** ~ | orally declared will || mündliches Testament n.

**nuncupation** f | ~ **d'un testament** | oral declaration of a will || mündliche Erklärung f des letzten Willens.

**nundinaire** adj; **nundinal** adj | **jour** ~ | market day || Markttag m.

**nue-propriété** f | bare ownership; ownership without usufruct || bloße Eigentümerschaft ohne Nutzungsgenuß.

**nu-propriétaire** m | bare owner || bloßer Eigentümer m.

**nuptial** adj | nuptial || Hochzeits... | **anneau** ~ | wedding ring || Ehering m.

# O

**obéir** v | to obey || gehorchen | ~ **à une assignation** | to answer (to comply with) a summons || einer Ladung (einer Vorladung) nachkommen (Folge leisten) | ~ **à la force** | to yield to force || sich der Gewalt beugen | ~ **à la loi** | to obey (to keep) (to comply with) the law || das Gesetz befolgen (halten) (einhalten) | **faire** ~ **à la loi** | to enforce obedience to the law; to enforce the law || dem Gesetz Achtung (Geltung) (Respekt) verschaffen; die Einhaltung des Gesetzes erzwingen | ~ **à un ordre** | to comply with an order || einem Befehl (einer Anordnung) gehorchen | **refus d'** ~ **à un ordre** | refusal to comply with an order || Weigerung, einer Anordnung nachzukommen | ~ **aveuglément** | to obey blindly (without question) || blind (bedingungslos) gehorchen | **refuser d'** ~ **à un ordre** | to refuse compliance with an order || sich weigern, einer Anordnung nachzukommen.

**obéissance** f Ⓐ | obedience || Gehorsam m; Botmäßigkeit f | **dés** ~ ; **refus d'** ~ | refusal to obey; disobedience; insubordination || Ungehorsam m; Verweigerung f des Gehorsams; Gehorsamsverweigerung; Unbotmäßigkeit f | **refus d'** ~ **à un ordre** | refusal to comply with an order; non-compliance with an order || Weigerung, einer Anordnung (einem Befehl) nachzukommen; Befehlsverweigerung | **être sous l'** ~ **paternelle** | to be under paternal authority || unter elterlicher Gewalt stehen | ~ **aveugle** | blind (unquestioning) obedience || blinder (unbedingter) Gehorsam | **rendre** ~ **à q.** | to obey sb. || jdm. gehorchen.

**obéissance** f Ⓑ [fidélité et ~] | allegiance || Untertanentreue f | **jurer** ~ **au roi** | to swear allegiance to the king || dem König Treue und Gehorsam schwören.

**obéissant** adj | obedient || gehorsam.

**obéré** adj | involved (sunk) in debt || verschuldet; in Schulden.

**obérer** v | ~ **qch.** | to encumber (to burden) sth. with debt || etw. mit Schulden belasten | **s'** ~ | to run deep into debt || sich in Schulden stürzen.

**obituaire** m Ⓐ | obituary || Nachruf m.

**obituaire** m Ⓑ [registre ~] | register of deaths || Sterberegister m.

**objecter** v | to object || einwenden | ~ **qch.** | to interpose sth. as an objection || etw. als Einwand (als Einwendung) vorbringen | ~ **des difficultés** | to plead difficulties || Schwierigkeiten vorbringen.

**objectif** m | aim; end; objective || Ziel n.

**objection** f | objection || Einwendung f; Einwand m | **faire (soulever) des** ~ **s** | to make (to raise) objections || Einwendungen fpl erheben.

**objet** m Ⓐ | object; article || Gegenstand m; Artikel m; Sache f | ~ **d'art** | object (piece) of art || Kunstgegenstand | ~ **d'échange** | article (medium) of exchange || Tauschgegenstand; Tauschobjekt n; Tauschmittel n | ~ **d'héritage** ; ~ **de la succession** ; ~ **faisant partie de la succession** | object belonging to the inheritance (forming part of the estate) || Erbschaftsgegenstand; Nachlaßgegenstand | ~ **de luxe** | article of luxury || Luxusartikel | ~ **de première nécessité** | article of prime necessity || Gegenstand des notwendigen Bedarfs | ~ **de revente** | second-hand article || gebrauchter Gegenstand | ~ **s affectés à l'usage personnel** | articles for personal use || Gegenstände des persönlichen Gebrauchs | ~ **s de valeur;** ~ **s précieux** | valuable articles; valuables || Wertsachen fpl; Wertgegenstände mpl.

★ ~ **abandonné** | derelict || herrenloser Gegenstand; herrenlose Sache | ~ **assuré** | property insured || versicherter Gegenstand | ~ **inventorié** | item of the inventory || Inventarstück n | ~ **recommandé** | registered article || eingeschriebene Sendung f; Einschreibsendung | ~ **trouvé** | lost article || Fundsache f; Fundgegenstand.

**objet** m Ⓑ | subject; matter; subject matter || Sachgegenstand m; Objekt n | ~ **du contrat** | subject matter of the contract (of the agreement) || Gegenstand des Vertrages; Vertragsgegenstand | ~ **de la demande** | subject matter of the action (of the suit) || Gegenstand der Klage; Klagsgegenstand | ~ **du (d'un) différend** | matter in dispute; subject matter of a dispute || Gegenstand eines Streites; Streitgegenstand | **ensemble des** ~ **s** | aggregate (entirety) of things || Sachinbegriff | ~ **d'invention** | subject matter of an invention || Erfindungsgegenstand | ~ **du litige;** ~ **litigieux** | matter at issue; case || Prozeßgegenstand; Streitsache f | **reprise en** ~ | abovementioned; cited (referred to) above || obengenannt | ~ **de la société;** ~ **social** | object of the company (of the enterprise) || Gegenstand des Unternehmens; Zweck m der Gesellschaft; Gesellschaftszweck.

**objet** m Ⓒ [dessein] | aim; end; purpose || Zweck m; Ziel n | ~ **principal** | chief purpose (design); main (principal) object (aim) || Hauptzweck; Hauptziel; Hauptabsicht f | ~ **social** | purpose of the company || Gesellschaftszweck | **atteindre son** ~ | to attein one's object || sein Ziel erreichen | **avoir qch. pour** ~ | to have sth. for (as) an object || etw. zum Ziel haben | **remplir son** ~ | to fill one's purpose || seinen Zweck erfüllen | **sans** ~ | aimless; purposeless || zwecklos; ziellos.

**obligataire** m Ⓐ [propriétaire d'obligations] | debenture holder; bondholder; bond creditor; holder of a debenture || Schuldverschreibungsinhaber m; Obligationeninhaber; Pfandbriefinhaber | **association d'** ~ **s** | bondholders' (debenture holders') association || Vereinigung f der Obligationsgläubiger; Verband m der Schuldverschreibungsinhaber (der Obligationäre).

**obligataire** *m* Ⓑ [ayant-droit d'une créance] | obligee || Forderungsberechtigter *m*.
**obligataire** *adj* | **emprunt ~** | bond issue (loan) || Obligationsanleihe *f*; Anleiheemission *f* | **intérêts ~ (s)** | bond interest || Obligationszins(en); Anleihezins(en) *mpl*.
**obligation** *f* Ⓐ [engagement] | obligation; liability; engagement; commitment; duty || Verbindlichkeit *f*; Verpflichtung *f*; Schuldverhältnis *n*; Obligation *f*; Pflicht *f* | **acte créant une ~** ; **acte générateur d' ~ s** | act which creates an obligation (obligations) || Verpflichtungsgeschäft *n*; Rechtsgeschäft *n*, durch welches eine Verpflichtung entsteht (durch welches Verpflichtungen entstehen) | **droit des ~ s** | law of contract || Recht *n* der Schuldverhältnisse; Schuldrecht; Obligationenrecht | **~ d'entretien** | obligation of maintenance; obligation to support (to maintain) (to pay maintenance) || Unterhaltspflicht *f*; Unterhaltsverpflichtung | **fête d' ~** | legal holiday of obligation || gesetzlicher Feiertag *m*; Pflichtfeiertag | **~ de garantie** ① | letter of indemnity (of guarantee); deed of suretyship || Garantieschein *m*; Bürgschaftsschein; Bürgschaftsurkunde *f* | **~ de garantie** ② ; **~ d'indemnité** | bond of security (of indemnity) || Garantieverpflichtung; Garantieerklärung *f*; Garantie *f*; Garantievertrag *m* | **~ de garantie** ③ ; **~ relative à la prestation de garantie** | obligation of warranty; warranty || Garantiepflicht; Gewährleistungspflicht | **~ de garantie d'indemnité (de sauvetage)** | salvage bond || Bergungsvertrag *m* | **~ de genre** | debt which is determined by description | Gattungsschuld *f*; Speziesschuld | **~ d'honneur** | debt of hono(u)r; honor debt || Ehrenschuld *f*; Ehrenpflicht | **~ de prendre livraison** | obligation to take delivery || Abnahmeverpflichtung | **~ à réparation** | liability to indemnify (to pay damages); liability to compensation || Ersatzpflicht; Schadensersatzpflicht | **~ de service public** | public service obligation || Verpflichtung des öffentlichen Dienstes | **~ du service militaire** | liability to military service || Militärdienstpflicht | **~ de la succession** | liability of the estate || Nachlaßverbindlichkeit | **~ à terme** | deferred obligation || betagte (befristete) Verbindlichkeit.
★ **~ accessoire** | collateral (additional) obligation || Nebenverpflichtung; zusätzliche Verpflichtung | **~ alimentaire** | obligation (duty) of maintenance; obligation to support (to maintain) || Unterhaltspflicht; Unterhaltsverpflichtung | **~ alternative** | alternative obligation || Alternativobligation; Wahlverbindlichkeit; Wahlschuld *f* | **~ commerciale** | commercial debt || Geschäftsverbindlichkeit; Geschäftsschuld *f* | **~ contributive** | liability to pay taxes; tay liability || Steuerpflicht; Steuerpflichtigkeit *f* | **~ contractuelle** ; **~ conventionnelle** | contractual obligation || vertragsmäßige Verbindlichkeit; Vertragsverpflichtung; vertragliche Bindung *f* | **~ légale** | legal (perfect) obligation || gesetzliche Verpflichtung | **~ morale** | moral duty (obligation) || moralische (sittliche) Pflicht (Verpflichtung) | **~ naturelle** | moral (imperfect) obligation || Naturalobligation | **~ principale** | principal obligation || Hauptschuld *f*; Hauptverbindlichkeit | **~ réciproque** ① | counter obligation || Gegenverpflichtung | **~ réciproque** ② | counter security (surety) (bail) (bond) || Rückbürgschaft *f*; Gegenbürgschaft; Afterbürgschaft | **~ scolaire** | compulsory education || Schulpflicht; Schulzwang *m* | **~ solidaire; ~ contractée solidairement** | joint (joint and several) obligation || Gesamtverbindlichkeit; Gesamtschuld *f*; Samtverbindlichkeit.
★ **s'acquitter de (faire honneur à) (remplir) ses ~ s envers q.** | to fulfill (to meet) (to live up to) one's obligations (engagements) towards sb. || seinen Verpflichtungen gegenüber jdm. nachkommen; seine Verpflichtungen gegenüber jdm. erfüllen (einhalten) | **apurer une ~** | to discharge a liability || eine Verbindlichkeit glattstellen | **avoir ~ à (être dans l' ~ de) faire qch.** | to be under an obligation (to be obliged) to do sth. || die Verpflichtung haben (verpflichtet sein) (gehalten sein), etw. zu tun | **~ de compenser; ~ de rapporter** | liability to compensate || Ausgleichungspflicht | **comporter une ~** | to imply a commitment (an obligation) || eine Verpflichtung miteinschließen | **contracter une ~** | to contract (to undertake) an obligation (a liability) || eine Verpflichtung eingehen (übernehmen) | **être d' ~** | to be binding; to have binding force || bindend (verbindlich) sein; bindende Kraft haben | **être sans ~** | to have no binding force || nicht bindend (nicht verbindlich) sein; nicht binden | **imposer à q. l' ~ (mettre q. dans l' ~ ) de faire qch.** | to make it binding upon sb. (to obligate sb.) to do sth. || jdm. die Verpflichtung auferlegen, etw. zu tun | **~ d'indemniser** | obligation (liability) to pay damages (to pay compensation) (to compensate) || Ersatzpflicht; Schadensersatzpflicht | **manquer à ses ~ s** | to fail to meet one's obligations; not to meet one's engagements || seinen Verpflichtungen nicht nachkommen; seine Verpflichtungen nicht einhalten | **~ s à payer** | outstanding obligations || ausstehende (offene) Verbindlichkeiten *fpl* | **~ de prester** | obligation to perform || Leistungsverpflichtung | **~ de restituer** | obligation to return (to make restitution) || Rückerstattungspflicht; Rückgabepflicht.
**obligation** *f* Ⓑ [certificat (titre) d' ~ ] | debenture; bond; debenture bond (certificate) || Schuldverschreibung *f*; Pfandbrief *m*; Obligation *f* | **~ d'amortissement** | redemption bond || Ablösungspfandbrief; Liquidationspfandbrief | **~ s de caisse** | cash bonds || Kassenobligationen *fpl* | **capital- ~ s** | debenture capital || Obligationskapital *n* | **~ s de chemin de fer** | railway debenture (bonds) || Eisenbahnobligationen | **mettre une ~ en circulation** | to issue a debenture || eine Schuldverschreibung in Verkehr bringen | **conversion d' ~ s** | conversion of debentures || Umwandlung *f* von

**obligation** *f* ⒝ *suite*
Schuldverschreibungen (von Obligationen) | **détenteur (porteur) (titulaire) d'~s** | bondholder; debenture holder; bond creditor || Schuldverschreibungsinhaber *m;* Pfandbriefinhaber; Obligationsinhaber; Obligationär *m* | **émission d'~s** | issue of bonds; bond issue || Ausgabe *f* von Schuldverschreibungen; Obligationsausgabe | **emprunt d'~s; emprunt-~s** | debenture loan; loan on debentures || Obligationenanleihe *f;* Pfandbriefanleihe | **~s de premières hypothèques** | first mortgage debentures || erststellige Hypothekenpfandbriefe *mpl* | **~s à intérêts (revenu) fixe** | fixed-interest bonds (securities) || festverzinsliche Wertpapiere (Schuldverschreibungen) | **~s à lots** | price (lottery) (premium) bonds || Lotterieobligationen | **~ au porteur** | bearer bond (debenture) || Schuldverschreibung auf den Inhaber | **~s à primes** | premium bonds || Prämienobligationen; Prämienscheine *mpl* | **remboursement d'~s** | bond redemption || Pfandbriefablösung *f* | **service des ~s** | payment of interest on debenture capital || Obligationenzinsen *mpl;* Obligationendienst *m* | **~s à la souche** | unissued debentures || noch nicht ausgegebene Schuldverschreibungen (Obligationen).

★ **~ amortissable; ~ rachetable; ~ remboursable** | redeemable bond (debenture) || einlösbare (rückzahlbare) (tilgbare) Schuldverschreibung (Obligation) | **~ non amortissable; ~ irrachetable; ~ irremboursable** | irredeemable bond (debenture) || nicht rückzahlbare (nicht einlösbare) Schuldverschreibung | **~ chirographaire** | simple (naked) debenture || ungesicherte Schuldverschreibung; hypothekarisch nicht gesicherte (nicht eingetragene) Obligation | **~ garantie** | guaranteed bond || gesicherte Schuldverschreibung | **~ hypothécaire** | mortgage debenture (bond) (certificate) || Hypothekenpfandbrief; Hypothekenobligation; Hypothekenschuldverschreibung | **~s industrielles** | industrial bonds (securities) (stock) || Industrieobligationen; Industriepapiere *npl* | **~ nominative** ① | registered debenture (bond) || auf den Namen lautender Pfandbrief; Namenspfandbrief; auf den Namen lautende (ausgestellte) Schuldverschreibung | **~ nominative** ② | non-negotiable bond || nicht übertragbare Schuldverschreibung.

★ **amortir (racheter) une ~** | to redeem a debenture; to retire a bond || eine Schuldverschreibung einlösen (tilgen) | **émettre des ~s** | to issue bonds; to float a bond issue || Schuldverschreibungen ausstellen (ausgeben) | **enregistrer (faire enregistrer) des ~s** [au nom de q.] | to register bonds [in sb.'s name] || Obligationen [auf jds. Namen] eintragen lassen | **souscrire des ~s** | to subscribe bonds || Schuldverschreibungen (Obligationen) zeichnen.

**obligationnaire** *m* | debenture holder; bondholder; bond creditor; holder of a debenture || Schuldverschreibungsinhaber *m;* Pfandbriefinhaber; Obligationeninhaber; Obligationär *m.*

**obligation-or** *f* | gold bond || Goldpfandbrief *m;* Goldobligation *f.*

**obligatoire** *adj* Ⓐ | binding; compulsory; forced; enforced; obligatory || verbindlich; bindend; obligatorisch; zwangsweise; zwingend; Zwangs... | **affiliation ~** ① | obligation to join (to become a member) || Beitrittszwang *m* | **affiliation ~** ② | compulsory membership || Zwangsmitgliedschaft *f;* Pflichtmitgliedschaft | **affranchissement ~** | compulsory prepayment || Freimachungszwang *m;* Frankierungszwang | **arbitrage ~** | compulsory arbitration || Zwangsschlichtung *f;* obligatorisches Schiedsverfahren *n* | **arrêté ~** | binding order || bindender Beschluß *m* | **assurance ~** | compulsory insurance || obligatorische Versicherung *f;* Pflichtversicherung; Zwangsversicherung | **cartel ~** | compulsory cartel || Zwangskartell *n* | **contrat ~** | binding agreement || bindender Vertrag *m* | **corporation ~** | trade guild with compulsory membership || Zwangsinnung *f* | **déclaration ~** ① | mandatory report || gesetzlich vorgeschriebene Meldung *f* (Anmeldung *f*) | **déclaration ~** ② | compulsory notification || Meldezwang *m;* Anmeldezwang | **dépenses ~s (non-~s)** [CEE] | compulsory (non-compulsory) expenditure || obligatorische (nicht obligatorische) Ausgaben | **enseignement ~** | compulsory education || Schulzwang *m;* Schulpflicht *f* | **exploitation ~** | compulsory exploitation || Verwertungspflicht *f;* Verwertungszwang *m* | **force ~** | binding force || bindende Kraft *f* | **licence ~** | compulsory (forced) license || Zwangslizenz *f* | **membre ~** | compulsory member || Pflichtmitglied *n* | **pilotage ~** | compulsory pilotage || Lotsenzwang *m* | **prestations ~s** | compulsory services || Zwangsleistungen *fpl* | **mise à la retraite ~** | compulsory retirement || Zwangspensionierung *f* | **service ~** | liability to service || Dienstpflicht *f;* Dienstverpflichtung *f* | **service militaire ~** | liability to military service; compulsory service (military service) || Militärdienstpflicht *f;* allgemeine Wehrpflicht | **sujet ~** | compulsory subject || Pflichtfach *n* | **vote ~** | duty (obligation) to vote || Wahlpflicht *f;* Pflicht zu wählen.

★ **déclarer qch. ~** | to declare sth. as binding || etw. für verbindlich erklären | **~ pour tous** | binding on all parties || allseits bindend.

**obligatoire** *adj* Ⓑ [ayant force légale] | binding at law; legally binding || rechtsverbindlich.

**obligé** *m* | debtor || Verpflichteter *m;* Schuldner *m* | **~ d'assurance** | person subject to compulsory insurance || Versicherungspflichtiger *m* | **en vertu de l'effet** | debtor of a bill of exchange || Wechselverpflichteter; Wechselschuldner | **principal ~** | principal debtor || Hauptschuldner.

**obligé** *adj* | obligatory || verbindlich, bindend; obligatorisch | **visite ~e** | duty (courtesy) call; courtesy visit || Höflichkeitsbesuch *m;* Pflichtbesuch |

être ~ de faire qch. | to be obliged to do sth. || verpflichtet sein (gebunden sein), etw. zu tun.
**obligeammant** *adv* | obligingly; in an obliging manner (way) || in verbindlicher Weise.
**obligeance** *f* | obligingness || verbindliches (gefälliges) Wesen *n;* Zuvorkommenheit *f;* Entgegenkommen *n.*
**obligeant** *adj* | obliging; civil || zuvorkommend; verbindlich.
**obliger** *v* | to oblige; to bind; to compel || verpflichten; binden | ~ **q. par un serrement de main** | to bind sb. by a clasp of hands || jdn. durch Handschlag verpflichten | ~ **q.** | to oblige sb. || jdm. einen Gefallen (eine Gefälligkeit) tun | ~ **q. à faire qch.** | to make it obligatory (binding) on (upon) sb. to do sth. || jdn. verpflichten (jdm. die Verpflichtung auferlegen), etw. zu tun | **s' ~ à faire qch.** | to bind os. (to undertake) to do sth. || sich verpflichten (es übernehmen), etw. zu tun.
**oblique** *adj* Ⓐ [indirect] | indirect || indirekt | **action ~** | action which is based on the right(s) of a third party || Klage *f* aus dem Recht eines Dritten.
**oblique** *adj* Ⓑ [sourde] | crooked; underhand || krumm; unsauber.
**oblitération** *f* Ⓐ [effacement] | defacing; defacement || Austilgung *f.*
**oblitération** *f* Ⓑ | obliteration; cancellation; cancelling || Entwertung *f* | **cachet d' ~** ① | obliterating (cancelling) (defacing) stamp || Entwertungsstempel *m* | **cachet d' ~** ② | postmark || Poststempel *m;* Postaufgabestempel | **d'un timbre** | cancellation of a stamp || Entwertung einer Marke.
**oblitérateur** *m* | obliterating (cancelling) stamp || Entwertungsstempel *m.*
**oblitérateur** *adj* | obliterating || Entwertungs . . .
**oblitéré** *part* | timbre ~ | cancelled (used) stamp || entwertete (abgestempelte) Marke *f.*
**oblitérer** *v* Ⓐ [faire disparaître; effacer] | to deface || austilgen | **s' ~** ① | to become obliterated || verwischt werden | **s' ~** ② | to fall into disuse || außer Gebrauch kommen.
**oblitérer** *v* Ⓑ | to obliterate; to cancel; to deface || entwerten; abstempeln | ~ **un timbre** | to cancel (to deface) a stamp || eine Marke entwerten | ~ **avec le timbre dateur** | to date-cancel || mit dem Datumstempel entwerten; mit dem Datum abstempeln; durch Angabe des Datums entwerten.
**obscène** *adj* | obscene; indecent || unzüchtig | **publications ~ s** | obscene literature (books) || unzüchtige Literatur *f;* Schundliteratur; Schmutzliteratur | **trafic de publications ~ s** | circulation of obscene books || Vertrieb *m* von Schundliteratur.
**obscénité** *f* | obscenity; impudicity || Unzüchtigkeit *f* | **faire circuler des ~ s** | to circulate obscene books || Schundliteratur vertreiben.
**observance** *f* Ⓐ | observance || Beobachtung *f.*
**observance** *f* Ⓑ | ~ **d'une règle** | observing (keeping) of a rule; compliance with a rule || Einhaltung *f* einer Regel.

**observateur** *adj* | observing || beobachtend | **attitude ~ rice** | observant attitude || abwartende Haltung *f.*
**observation** *f* Ⓐ | observation || Beobachtung *f.*
**observation** *f* Ⓑ | keeping || Einhaltung *f* | ~ **d'une condition** | complying with a condition || Einhaltung einer Bedingung | ~ **des lois** | compliance with the law || Einhaltung der Gesetze.
**observation** *f* Ⓒ [remarque] | remark || Bemerkung *f.*
**observation** *f* Ⓓ [commentaire] | comment || Anmerkung *f.*
**observations** *fpl* | objections || Erinnerungen *fpl* | **présenter des ~** | to make (to raise) (to lodge) objections || Erinnerungen einlegen; Einwendungen *fpl* erheben.
**observer** *v* Ⓐ | to observe || beobachten | **faire ~ qch. à q.** | to draw sb.'s attention to sth.; to call sth. to sb.'s attention (notice) || jds. Aufmerksamkeit auf etw. lenken; jdn. auf etw. aufmerksam machen.
**observer** *v* Ⓑ | to keep; to maintain || einhalten | ~ **une attitude passive** | to maintain a passive attitude || eine passive Haltung einnehmen | ~ **les convenances** | to observe the proprieties || sich an die Konventionen halten | ~ **un délai** | to comply with a term || eine Frist einhalten (wahren) | ~ **le délai de congé** | to observe the term of notice || die Kündigungsfrist einhalten | **négliger d' ~ un délai** | to fail to comply with a term || eine Frist versäumen | **sans ~ un délai** | without observing any term || ohne Einhaltung einer Frist | ~ **la forme** | to observe (to comply with) the form || die Form beobachten (einhalten) (wahren) | ~ **la loi** | to observe (to comply with) the law || das Gesetz einhalten (befolgen) | **ne pas ~ la loi** | to break (to violate) the law || das Gesetz brechen (verletzen) | **faire ~ la loi** | to enforce the law || dem Gesetz Geltung (Nachachtung [S]) verschaffen | ~ **une promesse** | to keep a promise || ein Versprechen halten (einhalten) | ~ **un secret** | to keep a secret || ein Geheimnis wahren | ~ **le silence** | to keep (to observe) silence || Stillschweigen bewahren (beobachten).
**observer** *v* Ⓒ [remarquer] | to remark || bemerken.
**obstacle** *m* Ⓐ | obstacle; hindrance; impediment || Hemmnis *n;* Hemmnis *n* | **élimination des ~ s** | removal of obstacles || Beseitigung *f* der Hindernisse (von Hindernissen) | **écarter (lever) un ~** | to remove an obstacle || ein Hindernis beseitigen | **faire (mettre) ~ à qch.** | to hinder (to impede) sth.; to put an obstacle in the way of sth. || etw. hindern; einer Sache ein Hindernis in den Weg legen | **faire ~ au mariage** | to be (to form) (to constitute) an impediment to contract marriage || ein Ehehindernis bilden (darstellen) | **rencontrer des ~ s** | to encounter (to meet with) difficulties || auf Hindernisse (Schwierigkeiten) stoßen | **sans ~** | unimpeded || unbehindert | ~ **s tarifaires** | tariff barriers || Zollschranken *fpl;* tarifäre Handelshemmnisse *npl;* ~ **s non-tarifaires** | non-tariff barriers || nichttarifäre Handelshemmnisse.

**obstacle** *m* Ⓑ [empêchement] | **faire (mettre)** ~ **à qch.** | to prevent sth. || etw. verhindern.
**obstination** *f* | obstinacy || Hartnäckigkeit *f*.
**obstiné** *adj* | obstinate; headstrong || hartnäckig | **être** ~ **dans ses principes** | unyielding in one's principles || unnachgiebig (unbeugsam) in seinen Grundsätzen.
**obstiner** *v* | **s'** ~ **à qch.** | to persist in sth. || sich auf etw. versteifen.
**obstructif** *adj* | obstructive || hemmend; hinderlich.
**obstruction** *f* Ⓐ [empêchement] | obstruction || Hindernis *n*; Behinderung *f*.
**obstruction** *f* Ⓑ [obstructionnisme; politique d' ~ ] | obstructionism; policy of obstruction; obstructive policy; filibustering || Obstruktion *f*; Obstruktionspolitik *f* | **dans un but d'** ~ | obstructively || zur Obstruktion; um Obstruktion zu treiben | **tactique d'** ~ | obstructive tactics *pl* || Obstruktionstaktik *f* | **faire de l'** ~ | to practice obstruction || Obstruktion treiben.
**obstructionniste** *adj* | obstructing; obstructive; filibustering || Obstruktions . . .
**obstructionniste** *m* | obstructionist; filibusterer || Obstruktionspolitiker *m*.
**obstruer** *v* | to block || versperren; blockieren | **s'** ~ | to become blocked || blockiert werden.
**obtempérer** *v* | ~ **à un ordre** | to comply with an ordre || einer Anordnung nachkommen (Folge leisten).
**obtenir** *v* | to obtain; to secure; to get; to achieve || erlangen; erhalten; erwirken; erreichen | ~ **qch. par achat** | to obtain sth. by purchase (by means of purchase) || etw. kaufen (käuflich erwerben) (durch Kauf erwerben) | ~ **l'assentiment (le consentement) de q.** | to procure (to obtain) sb.'s consent || jds. Zustimmung erwirken (erlangen) | ~ **un atermoiement** | to obtain a delay for payment || einen Zahlungsaufschub erlangen | ~ **connaissance de qch.** | to obtain knowledge of sth.; to receive information of sth. || von etw. Kenntnis erlangen | ~ **un délai** | to obtain an extension of time || eine Fristverlängerung erlangen | ~ **qch. par fraude;** ~ **qch. frauduleusement** | to obtain sth. by fraud; (fraudulently) (by false pretenses) || etw. durch Betrug (durch Vorspiegelung falscher Tatsachen) erlangen; etw. erschwindeln | ~ **la nomination de q.** | to obtain sb.'s appointment || jds. Ernennung erreichen | ~ **la permission de faire qch.** | to obtain (to be given) permission to do sth. || die Erlaubnis erhalten, etw. zu tun | ~ **des renseignements** | to obtain (to gain) information || Informationen beibringen (einholen) | **à** ~ | available || erhältlich.
**obtention** *f* | obtaining; obtainment || Erlangung *f*; Erzielung *f*.
**obvenir** *v* | to escheat; to revert by escheat || an den Staat fallen; dem Staat verfallen.
**obvier** *v* Ⓐ | ~ **à qch.** | to obviate sth. || etw. vorbeugen.
**obvier** *v* Ⓑ [prendre des précautions] | ~ **qch.** | to take precautions against sth. || Vorsichtsmaßnahmen gegen etw. ergreifen.
**occasion** *f* Ⓐ | occasion || Gelegenheit *f* | **quand l'** ~ **se présentera** | when occasion (the opportunity) offers || wenn sich Gelegenheit bietet | **profiter de l'** ~ | to take advantage of the opportunity || sich die Gelegenheit zunutze machen; die Gelegenheit ausnützen | **à l'** ~ **de . . .** | on the occasion of . . . || gelegentlich (der) . . . | **suivant l'** ~ | as occasion arises || je nach Gelegenheit.
**occasion** *f* Ⓑ [cause] | reason; cause || Grund *m*; Anlaß *m*.
**occasion** *f* Ⓒ [achat d' ~ ] | bargain || Gelegenheitskauf *m* | **marchandises d'** ~ | job lot || Partiewaren *fpl* | **vente d'** ~ | sale; bargain sale || Gelegenheitsverkauf *m* | **une véritable** ~ | a real bargain || ein wirklicher (wirklich günstiger) Gelegenheitskauf.
**occasionnel** *adj* | occasional || gelegentlich | **travailleur** ~ | casual laborer || Gelegenheitsarbeiter *m*.
**occasionnellement** *adv* | occasionally; on occasion || bei Gelegenheit; bisweilen.
**occasionner** *v* | ~ **qch.** | to occasion (to prompt) (to cause) (to give rise to) sth. || etw. verursachen (veranlassen) zu etw. Anlaß geben.
**occulte** *adj* | secret; hidden || geheim | **réserve** ~ | secret (hidden) reserve || geheime (stille) (versteckte) Reserve (Rücklage).
**occupant** *m* | occupant; occupier || Bewohner *m*; Inhaber *m*.
**occupant** *adj* | occupying; in possession || besitzend; innehabend | **avoué** ~ | solicitor in charge of a case || [der] mit einer Sache beauftragte Anwalt.
**occupation** *f* Ⓐ [emploi] | employment; work || Beschäftigung *f*; Arbeit *f* | **niveau de l'** ~ | level of employment || Beschäftigungsstand *m*; Beschäftigungsgrad *m* | **siège de l'** ~ | place of employment (of work) || Beschäftigungsort *m*; Arbeitsplatz *m* | ~ **accessoire** | secondary (supplementary) occupation || Nebenbeschäftigung | ~ **sédentaire** | sedentary occupation || sitzende Beschäftigung | **donner de l'** ~ **à q.** | to give sb. occupation (employment); to employ sb. || jdm. Beschäftigung geben; jdn. beschäftigen | **sans** ~ | without occupation; out of employment (work); unemployed || beschäftigungslos; ohne Beschäftigung; arbeitslos.
**occupation** *f* Ⓑ [prise de possession] | taking possession || Inbesitznahme *f*; Besetzung *f* | **grève avec** ~ **des lieux de travail** | sit-in strike; occupation || Streik *m* unter Beibehaltung des Arbeitsplatzes; Sitzstreik; Werkbesetzung.
**occupation** *f* Ⓒ | occupation || Besatzung *f* | **armée d'** ~ | army of occupation || Besatzungsheer *n*; Besatzungsarmee *f* | **les autorités d'** ~ | the occupational authorities || die Besatzungsbehörden *fpl*.
**occupé** *adj* Ⓐ | engaged; occupied || beschäftigt | **fort** ~ | fully occupied || stark beschäftigt | **pleinement** ~ | in full employment || vollbeschäftigt.
**occupé** *adj* Ⓑ | occupied || besetzt | **territoire** ~ | occupied territory || besetztes Gebiet *n* | **zone** ~ **e** |

**occupied zone**; zone of occupation ‖ besetzte Zone *f*; Besatzungszone.
**occuper** *v* Ⓐ | **~ qch.** | to occupy sth.; to be in occupation of sth. ‖ etw. innehaben; etw. in Besitz haben | **~ une chaire** | to hold a professorship ‖ eine Professur haben | **~ un emploi; ~ un poste** | to occupy (to fill) a post (a place) (a situation) ‖ eine Stellung (einen Posten) bekleiden (innehaben); eine Stelle einnehmen | **~ le fauteuil de la présidence** | to be in the chair ‖ den Vorsitz führen | **~ une maison** | to occupy a house ‖ ein Haus bewohnen (innehaben).
**occuper** *v* Ⓑ [employer] | **~ q.** | to employ sb.; to give sb. occupation (employment) ‖ jdn. beschäftigen; jdm. Beschäftigung geben | **~ des ouvriers** | to employ workmen ‖ Arbeiter *mpl* beschäftigen.
**occuper** *v* Ⓒ [se rendre maître] | **~ qch.** | to take possession of sth. ‖ etw. in Besitz nehmen; etw. besetzen.
**occurrence** *f* | occurence; event ‖ Ereignis *n*; Vorfall *m* | **dans (en) l' ~** | in (under) the circumstance ‖ gegebenenfalls; im gegebenen Fall.
**occurrent** *adj* | occurring; occurrent ‖ vorkommend.
**octroi** *m* Ⓐ [concession] | grant(ing); concession ‖ Zuerkennung *f*; Gewährung *f*; Erteilung *f* | **~ d'aide** | granting of aid ‖ Gewährung einer Hilfe (einer Beihilfe) | **~ d'avances; ~ de crédits** | grant(ing) of loans (of credits) ‖ Gewährung von Krediten; Kreditgewährung | **~ d'une dispense** | granting of a dispense; dispensation ‖ Erteilung einer Dispens; Dispenserteilung; Dispensierung *f* | **~ d'un droit** | grant(ing) of a right ‖ Erteilung (Verleihung *f*) eines Rechtes | **~ des droits de belligérence** | grant(ing) of belligerent rights ‖ Zuerkennung von Kriegführendenrechten | **~ d'une faveur** | grant(ing) of a favor ‖ Gewährung einer Gunst | **~ d'une permission** | grant of a permission ‖ Erteilung einer Erlaubnis; Erlaubniserteilung.
**octroi** *m* Ⓑ [droit d' ~ ; taxe d' ~] | city toll; toll; town dues *pl* ‖ städtischer Eingangszoll *m*; Stadtzoll; Torzoll; Gemeindezoll | **receveur d' ~** | toll collector (gatherer) ‖ Stadtzolleinnehmer *m*.
**octroi** *m* Ⓒ [bureau] | toll house ‖ Zollhäuschen *n*.
**octroiement** *m* Ⓐ | granting ‖ Gewährung *f* | **~ d'une autorisation** | granting of a concession (of a license); licensing ‖ Erteilung *f* einer Lizenz (einer Konzession); Konzessionserteilung; Lizenzerteilung; Konzessionierung *f*; Lizensierung *f*.
**octroiement** *m* Ⓑ [collation] | bestowing; bestowal ‖ Verleihen *n*; Verleihung *f*.
**octroyé** *adj* | **don ~** | bestowment ‖ Schenkung *f*.
**octroyer** *v* | to grant; to concede; to confer ‖ gewähren; bewilligen; verleihen; zuerkennen | **~ une charte à une ville** | to grant a town a charter ‖ einer Stadt einen Freibrief verleihen | **~ un droit à q.** | to grant a right to sb.; to confer a right upon sb. ‖ jdm. ein Recht verleihen (gewähren) (übertragen) | **~ une permission** | to grant a permission ‖ eine Erlaubnis erteilen | **~ un titre à q.** | to bestow (to confer) a title on (upon) sb. ‖ jdm. einen Titel verleihen.
**oculaire** *adj* | **témoin ~** | eye witness ‖ Augenzeuge *m*; Tatzeuge | **être témoin ~ de qch.** | to eye-witness sth. ‖ von etw. Augenzeuge sein; etw. als Augenzeuge mitansehen.
**odieux** *adj* | **crime ~** | heinous (outrageous) crime ‖ ruchloses (schändliches) (scheußliches) Verbrechen *n*.
**œuvre** *f* Ⓐ | work ‖ Arbeit *f* | **l' ~ en accomplissement** | the work in progress (in hand) ‖ das in Ausführung begriffene Werk *n* | **~ de bienfaisance; ~ de charité** | charitable society (institution) ‖ Hilfswerk *n*; Wohltätigkeitsverein *m* | **main-d' ~** Ⓐ | hand work; manual labor ‖ Handarbeit *f* | **main-d' ~** Ⓑ | labor; wages ‖ Arbeitslohn *m*; Arbeitslöhne *mpl* | **maître d' ~** | prime (principal) contractor ‖ Bauleiter *m*; Hauptunternehmer *m*; Hauptauftragnehmer *m* | **mise en ~** Ⓐ | carrying into effect; working ‖ Ingangsetzung *f*; Inbetriebsetzung; Inbetriebnahme *f* | **mise en ~** Ⓑ | execution ‖ Ausführung *f*; Durchführung *f* | **mise en ~ d'un procédé** | working of a process ‖ Anwendung *f* eines Verfahrens | **mise en ~ progressive** | progressive implementation ‖ schrittweise Durchführung *f* | **exécuteur (maître) des hautes ~s** | executioner; hangman ‖ Scharfrichter *m*; Henker *m*.
★ **le gros ~** | the structure (carcase) (fabric) (shell) of a building ‖ der Rohbau | **le gros ~ possède la garantie décennale** | the carcase (fabric) is covered by the ten-year guarantee (is guaranteed for ten years) ‖ der Rohbau ist für zehn Jahre garantiert | **le second ~** | the finishings (of a building) ‖ der Ausbau.
★ **mettre q. à l' ~** | to set sb. to work ‖ jdn. an eine Arbeit setzen | **mettre un traité en ~** | to carry a treaty into effect ‖ einen Vertrag zur Durchführung bringen | **mettre qch. en ~** Ⓐ | to bring sth. (to call sth.) into play ‖ etw. zur Wirkung (zur Geltung) bringen | **mettre qch. en ~** Ⓑ | to carry sth. into effect ‖ etw. ins Werk setzen.
**œuvre** *f* Ⓑ | work; piece of work; product ‖ Werk *n*; Erzeugnis *n* | **~ d'architecture; ~ architecturale** | work of architecture ‖ Werk der Baukunst | **~ d'art; ~ artistique** | work of art ‖ Kunstwerk; Kunstgegenstand *m* | **chef-d' ~** | masterpiece ‖ Meisterwerk | **collaborateur d'une ~** Ⓐ | collaborator in a work ‖ Mitarbeiter *m* an einem Werk | **collaborateur d'une ~** Ⓑ | joint author of a work ‖ Mitverfasser *m* (Mitautor *m*) eines Werkes | **désaveu d'une ~** | disclaimer of authorship of a work ‖ Ablehnung *f* der Urheberschaft an einem Werk | **laisser tomber une ~ dans le domaine public** | to abandon the copyright of a work ‖ das Urheberrecht an einem Werk aufgeben (verfallen lassen) | **exécution publique d'une ~** | public production (performance) of a work ‖ öffentliche Aufführung *f* eines Werkes | **~ d'inventeur** | inventive effort ‖ erfinderische Leistung *f* | **~ de peinture** | painting ‖ Werk der Malerei | **propriétaire d'une ~** | owner

**œuvre** *f* Ⓑ *suite*
(author) of a work ‖ Eigentümer *m* (Urheber *m*) (Autor *m*) eines Werkes | **la propriété d'une ~** | the ownership of a work ‖ das Urheberrecht an einem Werk | **publication d'une ~** | publication of a work ‖ Veröffentlichung *f* eines Werkes | **~ de reconstruction** | work (task) of reconstruction ‖ Wiederaufbauwerk.
★ **~ anonyme** | work of an anonymous writer ‖ Werk ohne Angabe des Verfassers | **~ cinématographique** | picture play; photoplay ‖ Filmwerk; Film *m* | **~ dramatique** | dramatic work ‖ Bühnenwerk; dramatisches Werk; Drama *n* | **~ littéraire** | literary work ‖ Werk der Literatur; literarisches Werk (Erzeugnis *n*) | **~ musicale** | musical work ‖ Werk der Tonkunst | **~ originale** | [the] original | Originalwerk | **~ posthume** | posthumous work ‖ nachgelassenes Werk | **coopérer à une ~** | to collaborate in a work ‖ an einem Werk mitarbeiten.
**offensant** *m* | [the] offending person ‖ [der] Beleidiger; [der] Verletzer.
**offensant** *adj* | offensive; insulting; injurious ‖ verletzend; beleidigend; ärgerniserregend | **d'une façon ~ e** | insultingly; in an insulting manner ‖ in beleidigender (verletzender) Weise.
**offense** *f* | offence ‖ Beleidigung *f* | **~ à la cour** | contempt of court ‖ Mißachtung *f* der Würde des Gerichtes; Ungebühr *f* vor Gericht | **faire une ~ à q.** | to offend sb.; to offer an insult to sb. ‖ jdn. beleidigen; jdm. eine Beleidigung zufügen.
**offensé** *m* | [the] offended (insulted) (injured) person (party) ‖ [der] Beleidigte; [der] Verletzte.
**offenser** *v* | **~ q.** | to offend sb.; to give offence to sb. ‖ jdn. verletzen; jdn. beleidigen; bei jdm. Anstoß erregen | **s' ~ de qch.** | to take offence (to be offended) at sth. ‖ sich durch etw. verletzt (beleidigt) fühlen; an etw. Anstoß nehmen.
**offenseur** *m* | offender ‖ Beleidiger *m*.
**offensif** *adj* | offensive; aggressive ‖ offensiv; angreifend | **alliance ~ ve et défensive; traité ~ et défensif** | offensive and defensive alliance ‖ Schutz- und Trutzbündnis *n* | **armes ~ ves et défensives** | weapons of offense and defense; offensive and defensive arms (weapons) ‖ Angriffs- und Verteidigungswaffen *fpl* (und Abwehrwaffen) | **guerre ~ ve** | offensive war ‖ Angriffskrieg *m*.
**offensive** *f* | offensive ‖ Angriff *m*; Offensive *f* | **passer à l' ~ ; prendre l' ~** | to take (to assume) the offensive ‖ zum Angriff (zur Offensive) übergehen; die Offensive ergreifen | **reprendre l' ~** | to resume the offensive ‖ wieder zum Angriff übergehen.
**offensivement** *adv* | offensively; by attacking ‖ offensiv; durch Angreifen.
**office** *m* Ⓐ [bureau] | office; bureau; agency ‖ Amt *n*; Amtsstelle *f*; Stelle *f*; Büro *n* | **~ des brevets d'invention** | patent office ‖ Patentamt | **~ de compensation** | clearing office (house) ‖ Ausgleichsstelle; Abrechnungsstelle; Liquidationskasse *f* | **~ de placement** | employment agency (bureau) ‖ Arbeitsnachweis *m*; Stellenvermittlungsbüro | **~ de la propriété industrielle** | patent and trade mark office ‖ Patent- und Warenzeichenamt | **~ de publicité** ① | publicity bureau (agency) ‖ Reklamebüro; Werbebüro | **~ de publicité** ② | advertising agency ‖ Anzeigenannahmestelle; Annoncenbüro; Inseratenbüro | **~ de renseignements** | information office (agency) (bureau); inquiry (intelligence) office ‖ Auskunftsstelle; Auskunftsbüro; Auskunftei *f* | **~ de repartition** ① | distribution office ‖ Verteilungsstelle | **~ de repartition** ② | allocation office ‖ Zuteilungsstelle | **~ de surveillance** | control office (bureau); office of supervision ‖ Aufsichtsamt; Überwachungsstelle; Kontrollstelle | **~ de (du) travail** | labo(u)r office ‖ Arbeitsamt.
★ **~ central** | head (central) office ‖ Zentralbüro; Hauptbüro; Zentralstelle | **~ colonial** | colonial office ‖ Kolonialamt | **~ compétent** | competent office ‖ zuständige Stelle | **~ douanier de frontière** | frontier custom office; border customs house ‖ Grenzzollamt | **~ notarial** | notary's office ‖ Notariatsbüro; Notariatskanzlei *f*; Notariat *n*.
**office** *m* Ⓑ [fonction] | office; duty; post; function ‖ Amt *n*; Obliegenheit *f* | **administration d' ~** | compulsory administration ‖ Zwangsverwaltung *f* | **défenseur d' ~** | counsel assigned by the court ‖ Offizialverteidiger *m*; vom Gericht bestellter Verteidiger | **déplacement d' ~** | official transfer ‖ dienstliche Versetzung *f* | **exemplaire d' ~** | duty copy ‖ Pflichtexemplar *n* | **imposition (taxation) d' ~** | arbitrary assessment ‖ Veranlagung *f* von Amts wegen (auf Grund von Schätzung) | **mise à la retraite d' ~** | compulsory retirement ‖ Zwangspensionierung *f* | **période d'occupation d'un ~** | tenure (term) of office ‖ Amtsdauer *f*; Amtszeit *f* | **robe d' ~** | official dress (robe) ‖ Amtskleidung *f*; Amtstracht *f*.
★ **agir d' ~** | to act in (by) virtue of one's office; to act officially ‖ in amtlicher Eigenschaft handeln; von Amts wegen handeln (vorgehen) | **exercer (remplir) l' ~ de ...** | to discharge the duties (the office) of ... ‖ das Amt eines ... bekleiden | **faire ~ de secrétaire** | to act as secretary ‖ als Sekretär amtieren.
★ **d' ~** ①; **à titre d' ~** | officially; ex officio ‖ von Amts wegen | **d' ~** ②; **nommé d' ~** | by the court; appointed by the court ‖ von Gerichts wegen; vom (durch das) Gericht ernannt (bestellt).
**office** *m* Ⓒ | **d' ~** ① | as a matter of course; of one's own record; automatically; of routine ‖ ohne weiteres; von sich aus; automatisch | **d' ~** ② | arbitrary ‖ nach freiem Ermessen.
**office** *m* Ⓓ [service] | service ‖ Dienst *m* | **les bons ~ s** | the good offices ‖ die Vermittlung | **grâce aux bons ~ s de** | through (owing) to the good offices of ‖ durch (durch die) Vermittlung von | **accepter les bons ~ s de q.** | to accept sb.'s good offices ‖ jds. Vermittlung annehmen | **rendre un bon ~ à q.** | to render sb. a good service (office); to do sb. a

good turn || jdm. einen guten Dienst tun (erweisen).

**officiel** *adj* | official || amtlich; offiziell | **acte** ~ | official act (function) || Amtshandlung *f* | **affaire** ~ **le** | official business (affair) || Dienstangelegenheit *f;* Dienstsache *f;* Amtsgeschäft *n* | **affiche** ~ **le** | official poster || amtliche Ankündigung *f;* amtlicher Anschlag *m* | **assistance** ~ **le** | public relief (assistance); state relief || öffentliche Armenhilfe *f* (Fürsorge *f* ) | **avis** ~ | official notice || amtliche Bekanntmachung *f* | **bulletin** ~ ; **feuille** ~ **le; feuille** ~ **le d'annonces; journal** ~ ; **organe** ~ | official gazette (paper) (newspaper); state advertiser || Amtsblatt *n;* amtliches Anzeigenblatt *n* (Organ *n*); offizielles Organ; Staatsanzeiger *m* | **le Journal** ~ **des Communautés européennes** [CEE] | the Official Journal of the European Communities || das Amtsblatt der Europäischen Gemeinschaften | **publication dans la feuille** ~ **le** | publication in the official gazette || Bekanntmachung *f* im Amtsblatt | **publier (annoncer) qch. dans le journal** ~ | to gazette sth. || etw. im Amtsblatt bekanntmachen | **cote** ~ **le** | official list || amtlicher Kurszettel *m* | **cours** ~ ; **taux** ~ | official quotation (rate) || amtlicher (offizieller) Kurs *m* (Diskontsatz *m*) | **document** ~ | official document || öffentliche Urkunde *f* | **documents** ~ **s** | state documents || Staatsdokumente *npl;* amtliche Schriftstücke *npl* | **estampille** ~ **le; sceau** ~ | official seal (stamp); office seal || Dienstsiegel *n;* Dienststempel *m;* Amtsstempel *m* | **milieux** ~ **s** | official quarters || amtliche Kreise *mpl* | **nomenclature** ~ **le** | official nomenclature || amtliche (offizielle) Bezeichnung *f* (Nomenklatur *f* ) | **nouvelles** ~ **les** | official news *pl* || amtliche (offizielle) Nachrichten *fpl* | **personnel** ~ | staff of officials | Beamtenstab *m;* Beamtenschaft *f* | **pli** ~ | official letter | amtliches Schreiben *n* | **publicité** ~ | official announcement (advertisement) || amtliche Anzeige *f* | **résidence** ~ ; **siège** ~ | official residence || Amtssitz *m* | **de source** ~ **le** | from an official source || aus amtlicher (offizieller) Quelle *f* | **à titre** ~ | officially; formally || offiziell | **à titre non** ~ | inofficially; informally || inoffiziell.

**officiellement** *adv* Ⓐ | officially || amtlich; offiziell | **annoncer** ~ | to announce officially || offiziell (amtlich) ankündigen | **coté** ~ | officially quoted || amtlich notiert | **nommé** ~ | officially appointed || amtlich bestellt.

**officiellement** *adv* Ⓑ | ex officio || von Amts wegen.

**officier** *m* Ⓐ | officer; official || Beamter *m* | ~ **de la douane** | preventive officer || Beamter des Zollfahndungsdienstes | ~ **de l'état civil** | civil status officer; registrar of births, deaths and marriages registrar || Standesbeamter | ~ **de justice** | law (law enforcement) officer; court official || Beamter der Rechtspflege; Justizbeamter; Gerichtsperson *f* | ~ **de paix;** ~ **de police** | police officer || Polizeibeamter; Sicherheitsbeamter; Beamter des Sicherheitsdienstes | ~ **de santé** |

health (public health) (medical) officer; officer of health || Beamter des Gesundheitsdienstes (des Sanitätsdienstes) (der öffentlichen Gesundheitspflege).

★ ~ **administratif** | civil servant || Verwaltungsbeamter; Beamter der zivilen Verwaltung | ~ **ministériel** | notary public || öffentlicher Notar | ~ **municipal** | municipal officer || städtischer Beamter; Gemeindebeamter.

**officier** *m* Ⓑ | **les** ~ **s et l'équipage** | officers and crew || Offiziere und Mannschaft.

**officier** *v* | to officiate || amtieren.

**officieusement** *adv* Ⓐ | unofficially || inoffiziell.

**officieusement** *adv* Ⓑ | semi-officially || halbamtlich; offiziös.

**officieux** *adj* Ⓐ | unofficial || inoffiziell || **à titre** ~ | unofficially || inoffiziell.

**officieux** *adj* Ⓑ [pas authentique, mais d'une source officielle] | semi-official; informal || halbamtlich; offiziös | **d'origine** ~ **se** | from a semi-official source || aus halbamtlicher (offiziöser) Quelle.

**offrant** *m* | bidder || Bieter *m* | **le plus** ~ ; **le plus** ~ **et dernier enchérisseur** | the highest bidder || der Meistbietende.

**offre** *f* | offer; tender; proposal; proposition || Angebot *n;* Antrag *m;* Anerbieten *n;* Offerte *f* | **acceptation d'** ~ **(d'une** ~ **)** | acceptance of an offer || Annahme *f* eines Antrages (eines Angebotes) | **appel d'** ~ **s** | call for tenders (bids); invitation to tender || Ausschreibung *f* | **contre-** ~ | counter-offer; offer in return || Gegenangebot; Gegenanerbieten | ~ **sous condition** | conditional offer || bedingtes Angebot | **l'** ~ **et la demande** | supply (offer) and demand || Angebot und Nachfrage | ~ **d'emploi** | offer of employment; employment offered || Stellenangebot; angebotene Stelle(n) *fpl* | ~ **d'un emprunt** | loan offer || Anleiheangebot | ~ **sans engagement** | offer without engagement || freibleibendes Angebot; freibleibende Offerte | ~ **de paix** | peace offer || Friedensangebot | ~ **de paiement** ① | offer to pay || Zahlungsangebot; Zahlungsanerbieten | ~ **de paiement** ② | tender of payment || Barangebot | ~ **de preuve(s)** | offer to give evidence || Beweisangebot | ~ **publique d'achat; O. P. A.** | take-over (cash) bid || Übernahmeangebot *n* | ~ **publique d'échange; O. P. E.** | take-over bid on a basis of share exchange || Angebot zur Übernahme durch Aktienaustausch | ~ **de rachat** | offer to buy back || Rückkaufsangebot | ~ **de souscription** | offer of subscription; subscription offer || Zeichnungsangebot | ~ **de travail** ① | offer of work (of employment) || Arbeitsangebot | ~ **de travail** ② | labor market || Angebot am Arbeitsmarkt.

★ ~ **ferme** | firm offer || festes Angebot; Festofferte | ~ **fictive** | sham offer || Scheinangebot.

★ ~ **acceptable** | acceptable (reasonable) offer || annehmbares (vernünftiges) Angebot | ~ **réelle** ① ; ~ **s réelles** | real (actual) offer; tender || tatsächliches Angebot; Realangebot; Realofferte |

**offre** *f*, suite
~ **réelle** ② | cash offer || Barangebot | ~ **spéciale** | special (preferential) offer || Ausnahmeangebot; Sonderangebot; Vorzugsangebot | ~ **télégraphique** | offer by telegraph || telegraphisches Angebot; Drahtofferte | ~ **verbale** | verbal offer || mündliches Angebot.
★ **accepter une ~** | to accept an offer || ein Angebot (einen Antrag) annehmen | **être lié (être tenu) par une ~** | to be bound by an offer || an ein Angebot gebunden sein | **faire une ~** | to make an offer (a proposal) (a proposition) || ein Angebot (eine Offerte) machen (abgeben) | **faire ~ de qch. à q.** | to offer sth. to sb.; to make an offer of sth. to sb. || jdm. etw. anbieten | ~ **de prouver** | offer to prove; averment || Beweisanerbieten | **refuser (rejeter) une ~** | to decline an offer || einen Antrag (ein Angebot) ablehnen.

**offrir** *v*| to offer; to bid || anbieten; bieten | ~ **de l'argent à q.** | to offer sb. money || jdm. Geld anbieten | **s' ~ pour un emploi** | to offer os. for a post (for a position) || sich um einen Posten (um eine Stelle) bewerben | ~ **des services** | to tender services || Dienste anbieten | ~ **qch. en vente** | to offer sth. for sale || etw. zum Verkauf (zum Kauf) anbieten | ~ **qch. à q.** | to offer sth. to sb.; to make an offer of sth. to sb. || jdm. etw. anbieten | ~ **de faire qch.** | to offer to do sth. || anbieten, etw. zu tun | **s' ~ de faire qch.** | to volunteer to do sth. || sich erbieten, etw. zu tun | ~ **de prouver (de faire preuve de) qch.** | to offer to prove sth.; to aver sth. || etw. unter Beweis stellen.

**oisif** *m* | idler || Arbeitsscheuer *m*.
**oisif** *adj* | idle; unoccupied || unbeschäftigt; beschäftigungslos | **capital ~** | idle capital (money) || totes Kapital *n*.
**oligarchie** *f* | oligarchie || Oligarchie *f*.
**oligarchique** *adj* | oligarchic(al) || oligarchisch.
**oligopolie** *f* | oligopoly; situation where the market is concentrated in the hands of a few firms || Oligopol *n*; Konzentration des Marktes in den Händen einiger Firmen.
**olographe** *adj* | holograph; holographic || eigenhändig geschrieben | **testament ~** | holographic will || eigenhändiges (eigenhändig geschriebenes) Testament *n*.
**omettre** *v* Ⓐ [manquer] | to omit || unterlassen | ~ **de faire qch.** | to omit (to fail) (to neglect) to do sth. || versäumen, etw. zu tun.
**omettre** *v* Ⓑ [supprimer] | to leave out || auslassen.
**omission** *f* Ⓐ | omission; neglect || Unterlassung *f*; Unterlassen *n*; Versäumung *f* | **par action ou par ~** | by commission or omission || durch Begehung oder Unterlassung | ~ **impardonnable** | unpardonable omission || unentschuldbares Versäumnis *f* | **réparer une ~** | to make good an omission || eine Unterlassung wiedergutmachen (nachholen).
**omission** *f* Ⓑ | omission || Auslassung *f*; Weglassung *f* | **sauf erreur ou ~** | errors and omissions excepted || Irrtum *m* und Auslassungen vorbehalten | ~ **dans le texte** | omission (blank) in the text || Auslassung (Lücke *f*) im Text.
**onéreux** *adj* Ⓐ | onerous || lästig; drückend | **conditions ~ ses** | onerous terms || drückende Bedingungen *fpl*.
**onéreux** *adj* Ⓑ | against (for) a consideration || entgeltlich | **contrat ~ (à titre ~ )** | onerous contract (transaction) || entgeltlicher Vertrag *m*; entgeltliches Rechtsgeschäft *n* | **à titre ~** ① | for (against) valuable consideration; against (for a) consideration || entgeltlich; gegen Entgelt *n* | **à titre ~** ② | subject to payment || gegen Bezahlung *f*.
**opérant** *adj* | operative || wirksam | **rendre un décret ~** | to put a decree into operation || eine Verordnung anwenden | **rendre une loi ~ e** | to bring (to put) a law into operation; to make a law operative || ein Gesetz anwenden (zur Anwendung bringen).
**opérateur** *m* Ⓐ [spéculateur] | speculator (gambler) on the stock exchange || Börsenspekulant *m;* Börsenspieler *m;* Spekulant *m* | ~ **à la baisse** | operator for a fall; bear || Baissespekulant; Baissier *m* | ~ **à la hausse** | operator for a rise || Haussespekulant; Haussier *m*.
**opérateur** *m* Ⓑ | ~ **économique** | economic operator || Marktteilnehmer *m* | **les ~ s économiques** | the businessmen; the business circles || die Wirtschaftskreise.
**opération** *f* Ⓐ | operation; transaction; dealing; deal || Geschäft *n;* Transaktion *f;* Handel *m* | ~ **d'avance** | credit transaction; transaction on (upon) credit || Kreditgeschäft; Vorschußgeschäft; Darlehensgeschäft | ~ **à la baisse;** ~ **à découvert** | dealing for a fall; bear transaction (operation) || Baissetransaktion | ~ **s de banque;** ~ **s bancaires** | banking transactions (operations) (business); banking || Banktransaktionen *fpl;* bankmäßige Transaktionen *fpl;* Bankgeschäfte *npl* | ~ **s de bourse** ①; ~ **s boursières** | stock exchange transactions (business) || Börsengeschäfte *npl;* Börsentransaktionen *fpl* | ~ **s de bourse** ② | trading (dealings) at the stock exchange || Handel *m* an der Börse; Börsenhandel | **champ d' ~ s** | field of operation(s) (of activities) || Operationsgebiet *n;* Tätigkeitsfeld *n* | ~ **s de change** | exchange (foreign exchange) transactions; operations (transactions) in foreign exchange || Devisentransaktionen *fpl;* Devisengeschäfte *npl* | ~ **de change au comptant** | spot exchange transaction || Devisenbargeschäft | ~ **de change à terme** | forward exchange transaction || Devisenkreditgeschäft | ~ **au comptant** | cash transaction (deal); transaction for cash; spot deal (transaction) || Bargeschäft; Spotgeschäft; Kassageschäft | ~ **de compensation** | compensation business || Kompensationsgeschäft | ~ **d'échange** | barter transaction || Tauschgeschäft; Gegenseitigkeitsgeschäft | ~ **d'escompte** | discount operation || Diskontgeschäft | ~ **à la hausse** | bull transaction || Haussetransaktion | ~ **en participation** | joint transaction || Gemein-

schaftsgeschäft | ~ **à prime** | option dealing (bargain) (business) || Prämiengeschäft | ~ **à terme** | forward transaction (deal); futures contract (transaction); time (settlement) bargain || Termingeschäft; Terminabschluß *m* | ~ **à court terme** | short-term transaction; short-dated deal || Geschäft (Abschluß *m*) auf kurze Sicht | ~ **à long terme** | long-term transaction; long-dated deal || Geschäft (Abschluß *m*) auf lange Sicht.
★ ~ **s accessoires** | supplementary transactions || Nebengeschäfte *npl* | ~ **électorale** | balloting; ballot || Wahlakt *m;* Wahlhandlung *f;* Wahlgang *m* | ~ **ferme** | firm bargain (deal) || Festabschluß *m* | ~ **financière** | financial transaction (operation) || Finanzgeschäft; Geldgeschäft; Finanztransaktion | ~ **immobilière** | real estate transaction (business) || Immobiliengeschäft | ~ **imposable** | taxable transaction || steuerpflichtiger Vorgang *m* | ~ **liée** | combined deal || kombiniertes Geschäft | ~ **s spéculatives** | speculative dealings (operations) (transactions); speculations || Spekulationsgeschäfte; Spekulationen *fpl*.
★ **faire des** ~ **s** | to do (to transact) business; to operate || Geschäfte (Börsengeschäfte) machen (abschließen) | ~ **à livrer** | transaction on credit; forward transaction || Kreditgeschäft; Termingeschäft | **traiter une** ~ | to transact (to do) business || Geschäfte machen (abschließen); ein Geschäft (eine Transaktion) durchführen.

**opération** *f* Ⓑ [fonctionnement] | performance; working || Tätigkeit *f;* Betrieb *m* | **mise en** ~ | putting into operation || Inbetriebsetzung *f;* Inbetriebnahme *f;* Ingangsetzung *f*.

**opératoire** *adj* | **mode** ~ | way (mode) of operation || Betriebsweise *f;* Handhabung *f*.

**opérer** *v* | to operate; to effect; to perform; to bring about || bewirken; bewerkstelligen; zu Wege bringen | **s'** ~ | to be effected; to take place || bewirkt werden; stattfinden | ~ **une arrestation** | to effect an arrest || eine Verhaftung (eine Festnahme) durchführen | ~ **une prestation** | to make a performance || eine Leistung bewirken | ~ **une réforme** | to carry out a reform || eine Reform durchführen | ~ **une saisie** ① | to levy distress (distraint); to attach (to seize) [sth.] | [etw.] pfänden (beschlagnahmen) (mit Beschlag belegen) | ~ **une saisie** ② | to effect a seizure || eine Beschlagnahme erwirken | ~ **conservatoirement une saisie** | to levy distraint || eine Sicherungsbeschlagnahme verhängen; einen dinglichen Arrest verfügen | ~ **un versement** | to effect (to make) a payment || eine Zahlung leisten (bewirken).

**opiner** *v* Ⓐ [dire son avis] | to opine || seine Meinung sagen | ~ **que** | to be of the opinion that; to opine that || der Meinung (der Ansicht) sein, daß; meinen, daß.

**opiner** *v* Ⓑ | ~ **contre qch.** | to express an opinion against sth. || sich gegen etw. äußern (aussprechen) | ~ **pour (en faveur) de qch.** | to vote for sth.; to express an opinion for sth. (in favo(u)r of sth.) || für etw. stimmen; sich für etw. (zu Gunsten von etw.) äußern (aussprechen) | ~ **pour (à ce) que qch. se fasse** | to decide in favo(u)r of sth. being done || sich dafür entscheiden, daß etw. geschieht | ~ **que** | to opine that; to express the opinion that || die Meinung (die Ansicht) äußern, daß.

**opinion** *f* | opinion; view; point of view; judgment || Meinung *f;* Ansicht *f;* Gutachten *n;* Urteil *n* | **adhésion à une** ~ | endorsement of an opinion || Beitritt *m* (Zustimmung *f*) zu einer Meinung | **affaire (chose) d'** ~ | matter of opinion || Ansichtssache *f* | **conflit des** ~ **s** | clash (clashing) (conflict) of opinions || Widerstreit *m* der Meinungen | **avoir le courage de ses** ~ **s** | to have the courage of one's opinions || sich eine eigene Meinung zutrauen | **divergence d'** ~; **divergente** | difference (diversity) (divergence) of opinion (of view); dissent; dissension || Meinungsverschiedenheit *f;* abweichende Meinung (Ansicht) | **selon (suivant) l'** ~ **des experts** | in the opinion of (of the) experts || nach Ansicht (nach dem Urteil) von (der) Sachverständigen | **expression de l'** ~; **manifestation d'une** ~ | expression of one's (of an) opinion || Äußerung *f* der (seiner) Meinung; Meinungsäußerung | **liberté d'** ~ | liberty of opinion || Freiheit *f* der Meinung; Meinungsfreiheit | **liberté d'expression de l'** ~ **(d'exprimer l'** ~ **)** | liberty of speech; freedom of speech; free speech || Freiheit *f* der Meinungsäußerung; Redefreiheit | **suppression de la liberté d'** ~ | suppression of opinion || Unterdrückung *f* der Meinungsäußerung (der freien Meinung) | **créer un mouvement d'** ~ **pour qch. (en faveur de qch.)** | to excite (to rouse) public opinion for sth. || die öffentliche Meinung für etw. einnehmen (gewinnen).

★ **avoir bonne (une bonne)** ~ **de q.** | to have (to hold) a high opinion of sb.; to think highly (well) of sb. || von jdm. eine hohe Meinung haben; jdn. hochschätzen | ~ **controversable** | controversial opinion || umstrittene Meinung (Ansicht) | ~ **défendable** | defensible opinion || vertretbare Ansicht; Ansicht, welche sich vertreten läßt | **être d'** ~ **différente** | to be of different opinion; to differ in opinion; to disagree with sb.'s opinion || anderer (verschiedener) (abweichender) Meinung (Ansicht) sein | **dans l'** ~ **dominante (courante)** | in the opinion of the majority || nach herrschender Ansicht | **avoir une** ~ **favorable de q.** | to hold a favo(u)rable opinion of sb. || von jdm. eine günstige Meinung haben | **avoir une mauvaise (une mauvaise)** ~ **de q.** | to have (to hold) a low opinion of sb.; to think ill of sb. || von jdm. eine geringe Meinung haben; jdn. geringschätzen | ~ **motivée;** ~ **réfléchie** | considered opinion || nach reiflicher Überlegung gewonnene Ansicht | ~ **s opposées** | clashing opinions || widerstreitende Meinungen | ~ **(s) partagée(s)** | division of opinion; dissension || geteilte Meinung(en) *fpl* | ~ **publique** | public opinion || öffentliche Meinung | ~ **prédominante** | prevailing (predominating) opinion || (vor)herrschende

**opinion** f, suite
(überwiegende) Meinung | ~ **très répandue** | widely held opinion || weitverbreitete Meinung (Ansicht) | **avoir des ~s saines sur qch.** | to have sound views on sth. || gesunde Ansichten über etw. haben | ~ **unanime** | unanimous opinion || einhellige Ansicht.

★ **adopter (approuver) une** ~ | to adopt a view; to endorse an opinion (a view); to agree with an opinion || einer Meinung (Ansicht) beitreten; sich einer Meinung (Ansicht) anschließen | **aller aux ~s** | to put the matter to the vote || eine Sache zur Abstimmung bringen; über etw. abstimmen lassen | **amener q. à son** ~ | to bring sb. round (over) to one's opinion || jdn. von seiner Ansicht überzeugen; jdn. zu seiner Ansicht bekehren | **attaquer les ~s de q.** | to attack sb.'s opinions || jds. Ansichten angreifen | **avoir une ~ sur qch.** | to have an opinion about sth. || eine Meinung über etw. haben | **donner (dire) son ~ de qch.** | to give (to express) one's opinion on sth. || sein Urteil über etw. abgeben; seine Meinung (seine Ansicht) über etw. äußern | **émettre (exprimer) une** ~ | to express (to give) (to advance) (to put forward) an opinion || eine Meinung äußern; ein Urteil abgeben | **se faire (se former) une** ~ | to form an opinion || sich eine Meinung (ein Urteil) bilden | **s'opiniâtrer dans une** ~ | to cling to an opinion || hartnäckig an einer Meinung festhalten | **partager une** ~ | to share (to endorse) an opinion (a view) || eine Meinung (eine Ansicht) teilen; gleicher Ansicht sein | **partager l' ~ de q.** | to concur (to agree) with sb. || jdm. zustimmen | **après (selon) (suivant) l' ~ de** | in the opinion of || nach Ansicht von.

**opportun** adj Ⓐ [convenable] | opportune; convenient; expedient; appropriate; desirable || gelegen; passend; angebracht; geeignet.
**opportun** adj Ⓑ [en temps opportun] | timely; well-timed || zeitgerecht.
**opportunément** adv | opportunely || zur rechten Zeit.
**opportunité** f Ⓐ [convenance] | opportuneness; expediency; desirability || Zweckmäßigkeit f; Opportunität f.
**opportunité** f Ⓑ [occasion favorable] | favo(u)rable occasion; opportunity || günstige Gelegenheit f.
**opportunité** f Ⓒ [à propos] | timeliness || Rechtzeitigkeit f.
**opposabilité** f | opposability || Fähigkeit f; gegenübergestellt zu werden.
**opposable** adj Ⓐ | opposable || gegenüberzustellen | **rendre qch. ~ à q.** | to make sth. opposable to sb. || jdm. etw. entgegenhalten können.
**opposable** adj Ⓑ | demurrable; subject to opposition (to objection) || einer Einrede (Einreden) unterliegend.
**opposant** m Ⓐ | opponent || Gegner m | **se rendre ~ à un acte** | to oppose (to be opposed to) an action || gegen eine Handlung sein; sich einer Handlung widersetzen.

**opposant** m Ⓑ [contestataire] | **les ~s** | the dissidents || die Regimekritiker mpl.
**opposant** adj | opposing; adverse || gegnerisch; Gegen...
**opposé** m | **l' ~ de qch.** | the contrary (the opposite) (the reverse) of sth. || das Gegenteil von etw. | **à l' ~ de** | contrary to || im Gegensatz zu | **juste l' ~ de qch.** | the direct (very) opposite of sth. || das genaue Gegenteil von etw.
**opposé** adj | **côté ~** | opposite side || gegenüberliegende Seite f | **des intérêts ~s** | contrary (conflicting) interests || widerstreitende (entgegengesetzte) Interessen npl | **règles ~es** | conflicting rules || Kollisionsnormen fpl | **dans le sens ~** | in the opposite direction || in entgegengesetzter Richtung f | **être ~ à qch.** | to be against (opposed to) sth. || gegen etw. sein.
**opposer** v | to oppose || bestreiten | **s' ~ à une action** | to oppose (to be opposed to) (to object to) an action || einer Handlung widersprechen; gegen eine Handlung Einspruch erheben | **~ une exception** | to raise an objection (an objection in law); to object || einen Einwand (einen Rechtseinwand) erheben.
**opposite** m | opposite; contrary || Gegenteil n | **à l' ~ de** | opposite to; facing || gegenüber.
**opposition** f Ⓐ | objection; protest; protestation; demurrer; veto || Einspruch m; Widerspruch m; Protest m | **acte (acte écrit) d' ~** | appeal || Einspruchsschrift f | **avis d' ~** | counter opinion || Gegengutachten n | **en cas d' ~** | in case of opposition || im Falle eines (des) Einspruchs; bei Einspruch | **~ par défaut** | appeal against a default judgment || Einspruch gegen ein Versäumnisurteil | **délai d' ~ (pour faire ~)** | period for filing protest || Einspruchsfrist f | **droit d' ~ (de former ~)** | right to object || Einspruchsrecht n; Widerspruchsrecht | **jugement susceptible d' ~** | judgment subject to appeal || anfechtbares (mit der Berufung anfechtbares) (der Berufung unterliegendes) Urteil | **procédure d' ~** | opposition proceedings || Einspruchsverfahren n | **tierce ~** | opposition by third party || Einspruch durch einen Dritten; Einspruch von dritter Seite | **être susceptible d' ~** | to be subject to appeal || dem Einspruch unterliegen; anfechtbar sein.

★ **agir en ~ avec qch.** | to act contrary (in opposition) to sth. || gegen etw. handeln; einer Sache zuwiderhandeln | **agir en ~ avec un droit** | to act in contravention of a right || in (unter) Verletzung eines Rechtes handeln | **faire ~ à une décision** | to appeal against a decision || gegen eine Entscheidung Einspruch (Berufung) einlegen | **élever (faire) (mettre) ~ à qch.; former (formuler) ~ contre qch.** | to raise objections (to put in an objection) against sth.; to object (to take objection) to sth.; to protest against sth.; to oppose sth. || Widerspruch (Einspruch) (Protest) einlegen (erheben) gegen etw.; protestieren gegen etw.; gegen etw. Stellung nehmen | **rejeter une ~** | to overrule an

objection || einen Einspruch verwerfen (zurückweisen).

★ **sans ~** ① | without contradiction; uncontradicted; unopposed || ohne Widerspruch; widerspruchslos; unwidersprochen | **sans ~** ② | without opposition || ohne Gegenstimmen.

**opposition** *f* Ⓑ [~ à un paiement] | stop order || Zahlungsverbot *n*; Auszahlungsverbot *n* | **frapper un chèque d' ~** | to stop payment of a cheque || einen Scheck (die Auszahlung eines Schecks) sperren (sperren lassen).

**opposition** *f* Ⓒ [saisie-arrêt] | attachment; garnishment || Forderungspfändung *f*; Pfändung *f* beim Drittschuldner.

**opposition** *f* Ⓓ [~ au mariage] | caveat || Einspruch *m* [gegen die Eheschließung] | **mettre ~ à un mariage** | to enter a caveat to a marriage; to forbid the banns || gegen eine Eheschließung Einspruch erheben (einlegen); dem Eheaufgebot widersprechen.

**opposition** *f* Ⓔ [conflit] | opposition; conflict || Gegensatz *m*; Widerstreit *m* | **~ d'intérêts** | conflicting interests; conflict (clashing) (collision) of interests || widerstreitende (Widerstreit der) Interessen *npl*; Interessenkonflikt *m*; Interessenkollision *f*.

**opposition** *f* Ⓕ [incompatibilité] | contrariety || Gegensätzlichkeit *f* | **~ d'humeur** | incompatibility of temper || Unvereinbarkeit *f* der Charaktere (der Charakteranlagen).

**opposition** *f* Ⓖ [contraste] | **par ~ à** | in contradistinction to; as opposed to || in Gegenüberstellung zu; im Gegensatz *m* zu; zum Unterschied *m* von.

**optant** *m* | optant || Optant *m*.

**opter** *v* | to choose; to make (to declare) one's choice || wählen; sich entscheiden; seine Wahl treffen | **~ pour qch.** | to decide in favor of sth. || für etw. optieren.

**option** *f* Ⓐ [faculté; droit d'option] | option; choice; alternative; right of option || Wahl *f*; Wahlrecht *n*; Option *f*; Optionsrecht *n* | **~ d'achat** | option to purchase || Kaufoption | **~ de change** | option of exchange || Austauschrecht *n* | **délai d' ~** | period for stating (for exercising) one's option || Optionsfrist *f* | **~ de place** | choice of domicile of a bill || Zahlstellenoption | **traité d' ~** | option agreement || Optionsvertrag *m* | **~ de vente** | option to sell; selling option || Verkaufsoption.

★ **donner une ~ à q.** | to grant an option to sb. || jdm. eine Option einräumen | **exercer son droit d' ~** | to exercise one's right of option; to state one's option || seine Option (sein Optionsrecht) ausüben | **faire son ~** | to make one's choice || seine Wahl treffen | **prendre qch. à ~** | to take sth. on option || etw. zur Option (zur Wahl) nehmen | **prendre une ~ sur qch.** | to take an option on sth. || auf etw. eine Option nehmen.

**option** *f* Ⓑ [stellage] | put and call; option || Terminhandel *m*; Termingeschäft *n*; Distanzgeschäft *n* | **~ d'achat; ~ pour acheter** | buyer's (call) option || Terminkauf *m* | **négociations à ~** | option dealings (business) || Termingeschäfte *npl* | **~ de vente** | seller's (put) option || Terminsverkauf *m* | **souscrire des valeurs à ~** | to buy stock on option (an option on stock) || Wertpapiere *npl* auf Abruf kaufen.

**optionnaire** *m* | giver of an option || Optionsgeber *m*.

**or** *m* | gold || Gold *n* | **affaire d' ~** ① ; **marché d' ~** | excellent business || ausgezeichnetes Geschäft *n* | **affaire d' ~** ② | lucrative transaction; capital (splendid) bargain; gold mine || gewinnbringende (gewinnreiche) Sache *f*; Goldgrube *f* | **agio sur l' ~** | premium on gold; gold agio (premium) || Goldagio *n*; Goldprämie *f* | **aloi d' ~ ; titre de l' ~** | gold content || Goldgehalt *m* | **barre (lingot) d' ~** | gold bar (ingot) (bullion) || Goldbarren *m* | **~ en barre(s); ~ en lingots** | gold in bars (in ingots); bar gold || Gold in Barren; Barrengold; Stangengold | **base- ~** | gold basis || Goldbasis *f* | **bilan- ~** | balance sheet on gold basis || Goldbilanz *f* | **bloc- ~** | gold (gold currency) bloc || Goldblock *m*; Goldwährungsblock | **pays du bloc- ~** | gold bloc country || zum Goldwährungsblock gehöriges Land *n* | **certificat ~** | gold certificate || Goldzertifikat *n* | **chercheur d' ~** | gold digger || Goldsucher *m* | **clause ~** | gold clause || Goldklausel *f* | **emprunt ~** | loan on a gold basis || Goldanleihe *f* | **encaisse- ~ ; fonds d' ~ ; réserve (stock) d' ~ ; réserve métallique ~** | gold reserve (stock); gold coin and bullion || Goldbestand *m*; Goldreserve *f* | **envoi d' ~** | gold consignment (shipment) || Goldsendung *f*; Goldtransport *m* | **étalon d' ~ ; étalon- ~** | gold standard (currency) || Goldstandard *m*; Goldwährung *f* | **pays à étalon d' ~ ; pays monométalliste- ~** | gold-standard country || Land *n* mit Goldwährung; Goldwährungsland | **exportation d' ~** | export (exportation) of gold || Goldausfuhr *f* | **embargo sur l'exportation d' ~** | gold embargo || Goldausfuhrverbot *n* | **indice- ~** | index in gold || Goldindex *m* | **matières d' ~** | gold bullion; bullion || Goldbarren *mpl* | **mine d' ~** | gold mine || Goldmine *f*; Goldgrube *f*; Goldbergwerk *n* | **monnaie d' ~ ; monnaie- ~** ① | gold standard (currency) (coinage) || Goldwährung *f*; Goldstandard *m* | **monnaie- ~** ② | gold coin || Goldstück *n* | **numéraire (pièce) d' ~** | gold coin || Goldstück *n*; Goldmünze *f* | **obligations- ~** | gold bonds || Goldpfandbriefe *mpl*; Goldobligationen *fpl* | **parité ~** | gold parity || Goldparität *f* | **point d' ~** | gold export point || Goldpunkt *m*; Goldausfuhrpunkt *m* | **prix- ~** | gold price || Goldpreis *m* | **retour à l' ~** | return to gold (to the gold standard) || Rückkehr *f* zum Goldstandard (zur Goldwährung) | **sortie d' ~ ; retrait d' ~** ① | drain of gold; gold outflow || Goldabfluß *m* nach dem Auslande | **retrait d' ~** ② | gold withdrawal || Goldabhebung *f*; Goldabzug *m*; | **~ standard; ~ au titre** | standard gold || Gold von gesetzlicher Feinheit | **valeur ~ ; valeur- ~** | gold value || Gold-

**or** *m, suite*
wert *m* | **base de valeur-** ~ | gold-value basis || Goldwertbasis *f.*

★ ~ **brut** | gold in nuggets (in lumps) || Gold in Klumpen; rohes Gold | ~ **fin** | fine gold || Feingold | ~ **monétaire;** ~ **monnayé** | monetary (coinage) gold; gold specie || gemünztes Gold; Münzgold.

★ **contracter en** ~ | to sign on a gold basis || auf Goldbasis (in Gold) abschließen | **nager dans l'** ~ ; **rouler sur l'** ~ | to be rolling in money || in Geld schwimmen | **payer en** ~ | to pay in gold || in (mit) Gold zahlen | **stipuler qch. en** ~ | to stipulate sth. on a gold basis || etw. auf Goldbasis vereinbaren.

**oral** *adj* | oral || mündlich.

**oralement** *adv* | orally; by word of mouth || mündlich; in mündlicher Form.

**orateur** *m* Ⓐ | orator; speaker || Redner *m;* Sprecher *m.*

**orateur** *m* Ⓑ; **oratrice** *f* | oratress; woman speaker.

**ordinaire** *m* Ⓐ | **l'** ~ | the usual; the usual practice || das Übliche | **à l'** ~ ; **d'** ~ ; **pour l'** ~ ; **comme à l'** ~ ; **comme d'** ~ | usually; as a rule; as usual || wie üblich; üblicherweise; wie gewöhnlich.

**ordinaire** *m* Ⓑ | **régler une affaire à l'** ~ | to have a case referred from the criminal to the civil courts || eine Sache vom Strafrichter vor den Zivilrichter verweisen lassen; aus dem Privatklageverfahren in den Zivilprozeß übergehen.

**ordinaire** *adj* | ordinary; usual; common; customary || gewöhnlich; üblich; gebräuchlich; ordentlich | **actions** ~ **s** | common (ordinary) (deferred) shares (stock); shares of common stock || gewöhnliche (nicht bevorrechtigte) Aktien *fpl;* Stammaktien | **actionnaire** ~ | ordinary (deferred) shareholder; holder of common stock || Stammaktionär *m;* Inhaber *m* von Stammaktien | **ambassadeur** ~ | ordinary ambassador || ordentlicher Gesandter *m* | **créance** ~ | ordinary debt || Masseschuld *f* | **créancier** ~ | ordinary creditor || Massegläubiger *m* | **esprit** ~ | ordinary (average) intelligence || normale (durchschnittliche) Intelligenz *f* | **homme** ~ | man of average abilities || Mann *m* von durchschnittlichen Fähigkeiten | **procédure** ~ | ordinary procedure || ordentliches Verfahren *n* | **en temps** ~ | in ordinary times || in normalen Zeiten *fpl* | **tribunal** ~ | ordinary (law) court || ordentliches Gericht *n* | **peu** ~ | out of the ordinary; unusual; uncommon || ungewöhnlich; außergewöhnlich.

**ordinairement** *adv* | ordinarily; usually; as a rule || wie üblich; üblicherweise; wie gewöhnlich.

**ordinateur** *m* | computer || Elektronenrechner; Computer *m;* elektronische Datenverarbeitungsanlage | ~ **analogique** | analogue computer || Analogrechner *m* | **composition par** ~ | computerized typesetting || Schriftsetzen mit Elektronenrechner; Computer-Schriftsatz | **gestion par** ~ ; **gestion informatrice** | computerized management || Verwaltung mit Hilfe von Elektronenrechnern | ~ **numérique** | digital computer || Digitalrechner | **mettre qch. sur** ~ ; **computériser qch.** | to computerise sth. || etw. in den Computer (in den Elektronenrechner) geben.

**ordonnance** *f* Ⓐ [ ~ **de la cour; décision d'un juge**] | judge's (court) order (ruling); order (ruling) of the president of the court; court decree; decree (order) of the court || richterliche Anordnung *f* (Verfügung *f*); Gerichtsbeschluß *m;* Gerichtsbefehl *m;* gerichtlicher Beschluß | ~ **de délégation** | order to pay issued by delegation || auf Grund einer Ermächtigung erteilte Zahlungsanweisung *f* | ~ **d'exécution;** ~ **judiciaire d'exécution** | order of enforcement; enforcement order; writ of execution || Vollstreckungsbefehl *m;* Vollstreckungsauftrag *m* | ~ **de non-lieu** | decree whereby the indictment is quashed || Beschluß *m,* durch welchen die Eröffnung des Hauptverfahrens abgelehnt wird | ~ **de paiement** | order (warrant) (summons) to pay (for payment) || Zahlungsbefehl *m* | ~ **de saisie** | distraint (attachment) order (warrant) || Pfändungsbeschluß | ~ **de saisie-arrêt** | garnishee (distraint) order; warrant of distress; distress warrant || Forderungspfändungsbeschluß *m;* Beschlagnahmeverfügung *f* | **un expert commis (nommé) par** ~ **du juge** | an expert appointed by order of the judge || ein durch Gerichtsbeschluß ernannter Sachverständiger | **expédition de l'** ~ | authenticated copy of the court order || Ausfertigung des Gerichtsbeschlusses | ~ **rendue par le juge** | ruling by the judge; the judge's ruling || die vom Richter getroffene Anordnung | ~ **non-susceptible de recours** | order from which there is no appeal (from which no appeal lies) || unanfechtbarer Gerichtsbeschluß.

★ ~ **pénale** | court order inflicting punishment || Strafbefehl *m;* Strafverfügung *f* | **décréter une** ~ | to pass (to issue) a decree (an order); to decree || einen Beschluß (eine Verfügung) erlassen.

**ordonnance** *f* Ⓑ [**règlement**] | regulation; statute; enactment; ordinance; order || Verordnung *f;* Verfügung *f;* Erlaß *m* | ~ **d'amnistie** | amnesty ordinance || Amnestieerlaß *m;* Amnestieverordnung *f* | ~ **d'application** | implementing regulation(s) || Ausführungs-(Durchführungs-)bestimmung(en) *fpl* | **armé d'** ~ | regulation arm || Dienstwaffe *f* | ~ **sur la circulation** | traffic ordinance || Verkehrsvorschrift *f;* Verkehrsverordnung | ~ **de police** | police regulation (ordinance); order of the police || Polizeiverordnung *f;* polizeiliche Verordnung | ~ **présidentielle** | order of the president || Erlaß des Präsidenten; Präsidialerlaß | **décréter (rendre) une** ~ | to make a regulation || eine Verordnung erlassen; verordnen; dekretieren.

**ordonnancement** *m* | order to pay || Zahlungsanweisung *f.*

**ordonnancer** *v* | ~ **une facture** | to pass an account for payment; to initial an account || eine Rechnung anweisen (zur Zahlung anweisen) | ~ **une**

**somme** | to order the payment of a sum || einen Betrag anweisen (zur Zahlung anweisen).
**ordonnateur** *m* Ⓐ | authorizing officer || Anweisungsbefugter.
**ordonnateur** *m* Ⓑ | organizer || Organisator.
**ordonnateur** *adj* | directing; managing || leitend; anweisend | **le service ~** | the authorizing department || die anweisende Abteilung (Dienststelle) | **les services ~s** | the spending departments || die geldausgebenden Dienststellen.
**ordonné** *adj* | orderly; well-ordered || ordentlich; wohlgeordnet.
**ordonnément** *adv* | in an orderly way || in ordentlicher Weise.
**ordonner** *v* Ⓐ [disposer; mettre en ordre] | **~ qch.** | to arrange sth.; to set sth. to rights || etw. ordnen; etw. in Ordnung bringen.
**ordonner** *v* Ⓑ [commander] | to order; to command; to direct || anordnen; befehlen | **~ la confiscation** | to order [sth.] confiscated || die Einziehung anordnen; auf Einziehung erkennen | **~ une grève** | to call a strike || einen Streik ausrufen | **~ une punition à q.** | to order sb. to be punished || jds. Bestrafung anordnen | **~ à q. de s'éloigner** | to order sb. off || jdm. befehlen, sich zu entfernen.
**ordonner** *v* Ⓒ [ordonnancer; certifier bon à payer] | to order to be paid || zur Zahlung anweisen; anweisen.
**ordonner** *v* Ⓓ [conférer les ordres] | **~ un prêtre** | to ordain a priest || einen Priester weihen.
**ordre** *m* Ⓐ [succession; suite] | order || Ordnung *f*; Reihenfolge *f* | **par ~ de dates** | in the order of the dates; in their order of time; in chronological order || in der Reihenfolge der Daten; in zeitlicher Reihenfolge | **~ de départ** | order of departures || Reihenfolge des Abgangs | **~ de l'hypothèque** | rank(ing) of the mortgage || Rangordnung *f* der Hypotheken; Hypothekenrang *m* | **dans l' ~ de l'inscription** | in the order of registration || in der Reihenfolge der Eintragung | **~ du jour** | order of the day (of the business); agenda || Tagesordnung *f*; Traktandenliste *f* [S]; Traktanden *npl* [S] [VIDE: **ordre du jour** *m*] | **mot d' ~** | watchword; password || Stichwort *n*; Losungswort; Losung *f* | **numéro d' ~** ① | serial (running) number || laufende Nummer *f* | **numéro d' ~** ② | reference number || Ordnungsnummer *f*; Geschäftsnummer; Geschäftszeichen *n* | **dans l' ~ des présentations** | in the order of presentation || in der Reihenfolge des Eingangs (des Einlaufs) | **selon l' ~ de priorité** | according to priority || nach der Reihenfolge des Ranges; dem Range nach | **établir un ~ de priorité** | to establish an order of priority || eine Reihenfolge (eine Rangliste *f*) festlegen | **~ de succession; ~ successoral; ~ de succéder** | order of succession; succession || Erbfolgeordnung *f*; Erbfolge *f* | **légal des successions** | legal order of succession || gesetzliche Erbfolgeordnung (Erbfolge) | **~ successoral par souches** | succession per stirpes || Erbfolge *f* nach Stämmen | **~ des travaux** | course of business || Geschäftsgang *m*.

★ **par ~ (suivant l' ~ ) alphabétique** | in (following) (according to) the alphabetical order; alphabetically || in der alphabetischen Reihenfolge; nach dem Alphabet | **~ chronologique** | chronological order; order of the dates || zeitliche (chronologische) Reihenfolge | **de premier ~** | first class || ersten Ranges; erstklassig.

**ordre** *m* Ⓑ | order || Ordnung *f* | **mettre ~ (bon ~ ) à un abus** | to stop an abuse; to put an abuse right || einen Mißbrauch abstellen | **mettre ~ à ses affaires; mettre ses affaires en ~** | to put one's affairs in order; to settle (to order) one's affairs; to set one's house in order || seine Sachen (seine Angelegenheiten) ordnen (in Ordnung bringen); sein Haus bestellen | **compte d' ~** ① | adjustment account || Wertberichtigungskonto *n* | **compte d' ~** ② | suspense account || Interimskonto *n* | **dés ~** | disorder || Unordnung *f* | **en dés ~** | out of order; in disorder; disorderly || in Unordnung; ohne Ordnung; ungeordnet | **mettre tout en dés ~** | to put everything out of order || alles in Unordnung bringen | **maintien de l' ~** | maintenance of order (of law and order); policing || Aufrechterhaltung *f* der Ordnung | **manque d' ~** | lack of order (of method) || Mangel *m* an Ordnung; Systemlosigkeit *f* | **mesure d' ~** | regulating mesure || Ordnungsmaßnahme *f* | **mise en ~** | arrangement; ordering || Ordnen *n*; Inordnungbringen *n* | **peine d' ~** | disciplinary (exacting) penalty || Ordnungsstrafe *f*; Disziplinarstrafe | **rappel à l' ~** | call to order || Ordnungsruf *m* | **service d' ~** | service for maintaining order; the officials responsible for the maintenance of order || die für die Aufrechterhaltung der Ordnung Verantwortlichen | **un important service d' ~** | a considerable force (detachment) of police || ein beachtliches Polizeiaufgebot | **bon ~** | good order; orderliness || gute Ordnung | **en bon ~** | in order; in an orderly way || in guter Ordnung; wohlgeordnet.

★ **~ public** ① | law and order || Ruhe *f* und Ordnung; die öffentliche Ruhe und Ordnung | **~ public** ② | public order (peace) (policy) (interest) || öffentliche Ordnung *f*; öffentliches Interesse *n* | **danger pour l' ~ public** | prejudice to public order || Gefährdung *f* der öffentlichen Ordnung | **délit contre l' ~ public** | breach of the peace || Störung *f* der öffentlichen Ordnung | **violateur de l' ~ public** | breaker of the peace || Störer *m* der öffentlichen Ordnung; Friedensstörer; Friedensbrecher *m* | **être d' ~ public** | to be public policy || der öffentlichen Ordnung entsprechen | **être contraire à l' ~ public** | to be against (contrary to) public policy || sittenwidrig (gegen die guten Sitten) sein | **troubler l' ~ public** | to disturb the peace || die öffentliche Ordnung stören | **l' ~ social** | the social order || die soziale Ordnung; die Gesellschaftsordnung.

★ **assurer (maintenir) l' ~** | to maintain (to preserve) (to keep) order || die Ordnung aufrechter-

**ordre** *m* Ⓑ *suite*
halten | **assurer (maintenir) l' ~ dans un pays** | to maintain (to keep) order (discipline) (order and discipline) in a country; to police a country ‖ in einem Lande die Ordnung aufrechterhalten | **mettre qch. en ~ ; mettre (remettre) de l' ~ dans qch.** | to put (to set) (to bring) sth. in order; to set sth. to rights; to order sth. ‖ etw. in Ordnung bringen | **rappeler q. à l' ~** | to call sb. to order ‖ jdn. zur Ordnung rufen | **rétablir l' ~** | to restore order ‖ die Ordnung wiederherstellen.

★ **avec ~** | methodically; in an orderly way (fashion) ‖ systematisch; wohlgeordnet; in guter Ordnung | **sans ~** | without method; unmethodical ‖ ohne System; systemlos.

**ordre** *m* Ⓒ | order; direction; instruction; warrant ‖ Befehl *m;* Anordnung *f;* Verfügung *f;* Order *f* | **~ d'arrestation; ~ d'arrêt** | warrant (order) of (for the) arrest; warrant of apprehension ‖ Haftbefehl; Verhaftungsbefehl | **~ de départ** | marching orders *pl* ‖ Einberufungsbefehl; Gestellungsbefehl | **~ par écrit** | written order ‖ schriftlicher Befehl | **~ d'écrou** | order to confine [a prisoner] ‖ Einlieferungsbefehl | **~ de levée d'écrou** | order to release [a prisoner] ‖ Entlassungsbefehl; Freilassungsbefehl | **~ d'évacuation** | eviction order; order to quit ‖ Räumungsbefehl; Räumungsurteil *n* | **~ d'exécution** | death warrant ‖ Hinrichtungsbefehl | **~ de grève** | strike order ‖ Streikbefehl | **~ de paiement; ~ de payer** | order (warrant) (summons) to pay (for payment) ‖ Zahlungsbefehl | **~ de service** | service regulation ‖ Dienstanweisung *f;* Dienstvorschrift *f.*

★ **~ s cachetés** | sealed orders *pl* ‖ versiegelte Order *f* | **~ s permanents** | standing orders ‖ genereller Befehl | **d'après un ~ supérieur** | upon orders from above ‖ auf höheren Befehl | **se conformer aux ~ s** | to obey orders ‖ sich an seine Befehle halten | **donner un ~** | to give (to issue) an order ‖ einen Befehl geben | **donner ~ à q. de faire qch.** | to order sb. to do sth.; to give sb. orders to do sth. ‖ jdm. befehlen, etw. zu tun | **exécuter (donner suite à) un ~** | to execute an order; to carry out an instruction ‖ einen Befehl ausführen | **se mettre aux ~ s de q.** | to put os. at sb.'s disposal ‖ sich zu jds. Verfügung halten | **recevoir (avoir) l' ~ de faire qch.** | to be ordered (directed) (to have order) to do sth. ‖ den Befehl erhalten (Befehl haben), etw. zu tun.

★ **contrairement aux ~ s** | against (contrary to) orders ‖ gegen einen Befehl; einem Befehl zuwider; befehlswidrig | **par ~ (sur l' ~ ) de q.** | by order of sb. ‖ auf jds. Befehl (Anordnung).

**ordre** *m* Ⓓ [commande] | order ‖ Auftrag *m;* Bestellung *f;* Order *f* | **~ d'achat** | buying (purchasing) order; order to buy ‖ Kaufauftrag; Kauforder | **~ de bourse** | order to buy (to sell) at the stock exchange ‖ Börsenauftrag | **~ s en carnet (en portefeuille)** | orders in hand; unfilled orders ‖ unerledigte Aufträge *mpl;* [der] Auftragsbestand | **compte d' ~** | adjustment account ‖ Wertberichtigungskonto *n* | **d' ~ et pour compte de . . .** | by order and for the account of . . . ‖ im Auftrag und für Rechnung von . . . | **~ d'expédition** | dispatch order ‖ Versandauftrag; Versandorder | **exécution d'un ~** | execution of an order ‖ Ausführung *f* eines Auftrags | **livre d' ~ s** | order book ‖ Bestellbuch *n;* Orderbuch; Auftragsbuch | **passation (placement) d' ~ s** | placing of orders ‖ Erteilung *f* (Vergebung *f*) von Aufträgen; Auftragserteilung | **~ de paiement** ①; **~ de payer** ① | order to pay (for payment) ‖ Zahlungsauftrag | **~ de paiement** ②; **~ de payer** ② | pay voucher ‖ Zahlungsanweisung *f* | **~ à perpétuité; ~ permanent** | standing order ‖ Dauerauftrag | **~ à terme** | order for the settlement ‖ Auftrag im Terminshandel | **~ de vente** | selling order; order to sell ‖ Verkaufsauftrag; Verkaufsorder | **~ de virement** | order to transfer ‖ Überweisungsauftrag.

★ **par ~ conjoint** | on joint order ‖ auf gemeinsame Anweisung | **~ ferme** | firm order ‖ bindender (fester) Auftrag; Festauftrag | **~ lié** | contingent order ‖ bedingte Order | **jusqu'à nouvel ~** | until further notice (order) ‖ bis auf Weiteres.

★ **contremander (révoquer) un ~** | to withdraw (to cancel) an order ‖ einen Auftrag zurückziehen | **exécuter un ~** | to execute (to fill) an order ‖ einen Auftrag (eine Bestellung) ausführen | **passer d' ~ s** | to give (to place) orders ‖ Aufträge vergeben (erteilen) | **sur l' ~ de** | by order of ‖ im Auftrag von.

**ordre** *m* Ⓔ | order ‖ Order *f* | **actions à ~** | registered (nominal) shares transferable by endorsement of the share certificate ‖ eingetragene (auf den Namen lautende) und durch Indossament übertragene Aktien *fpl* | **billet à ~** | promissory note ‖ eigener (trockener) Wechsel *m* | **billet à ~ domicilié** | domiciliated promissory note ‖ domiziliert eigener Wechsel *m* | **faire un billet à l' ~ de q.** | to make a bill payable to sb. (to sb.'s order) ‖ einen Wechsel an jds. Order stellen (zahlbar machen) | **chèque à ~** | cheque to order; order cheque ‖ Orderscheck *m;* Ordercheck [S] | **clause à ~** | clause to order ‖ Orderklausel *f* | **souscrire un effet à ~** | to make a bill payable to order ‖ einen Wechsel an Order stellen (ausstellen) | **papiers (titres) à ~** | securities made out to order; negotiable instruments ‖ Orderpapiere *npl* | **fait (libellé) à ~** | made out to order ‖ an Order lautend (gestellt).

★ **payez à l' ~ de . . .** | pay to the order of . . . ‖ zahlbar an die Order von . . . | **payez à . . . ou à son ~** | pay . . . or order ‖ zahlbar an . . . oder dessen Order.

**ordre** *m* Ⓕ [classe] | order; class; category ‖ Gruppe *f;* Klasse *f;* Kategorie *f* | **du premier ~ ; de premier ~** ① | of the first order; first-class; first-rate ‖ erstklassig; erstrangig; ersten Ranges | **de premier ~** ② | gilt-edged ‖ mündelsicher | **de troisième ~** | third-rate ‖ dritten Ranges | **d' ~ privé** | of a private nature (character) ‖ privater Natur | **appar-**

tenir à un ~ ; faire partie d'un ~ | to belong to an order (to a class) || zu einer Gruppe (Klasse) gehören.
**ordre** *m* Ⓖ [ ~ **de chevalerie**] | order of knighthood || Ritterorden *m* | **règle de l'** ~ | rule of the order || Ordensregel *f* | ~ **monastique** | monastic order || Mönchsorden | ~ **religieux** | religious order || geistlicher (religiöser) Orden.
**ordre** *m* Ⓗ [corps] | ~ **des avocats** | Bar || Anwaltsstand *m;* Anwaltskammer *f* | **conseil d'** ~ | disciplinary committee || Disziplinarausschuß *m* | **magistrat d'** ~ **judiciaire** | judge || Beamter *m* des Richterstandes; richterlicher Beamter.
**ordre du jour** *m* | order of the day (of the business); agenda *sing* || Tagesordnung *f;* Traktandenliste *f* [S]; Traktanden *npl* [S] | **copie de l'** ~ | order paper; agenda sheet || Abschrift *f* (Abdruck *m*) der Tagesordnung | **modification à l'** ~ | rearrangement of business || Änderung *f* der Tagesordnung | **prendre la parole sur l'** ~ | to speak on the agenda || das Wort zur Tagesordnung ergreifen | **passage à l'** ~ | proceeding to the order of the day || Übergang *m* zur Tagesordnung | **dans la priorité de l'** ~ | in (according to) the order of the day || in der Reihenfolge der Tagesordnung | **question à l'** ~ ① | item of (on) the agenda || Punkt *m* der (auf der) Tagesordnung; Traktandum *n* | **question à l'** ~ ② | question on the order of the day || Frage *f* zur Tagesordnung | **question à l'** ~ ③ | question of the day || Tagesfrage *f* | **vote sur l'** ~ | vote on the agenda || Abstimmung *f* zur (über die) Tagesordnung.
★ **être à l'** ~ | to be the order of the day || an der Tagesordnung sein | **être inscrit à l'** ~ | to be on the agenda || auf der Tagesordnung stehen | **inscrire (mettre) qch. à l'** ~ | to put sth. down on the agenda || etw. auf die Tagesordnung setzen | **passer à l'** ~ | to proceed to (to proceed with the business of) the order of the day || zur Tagesordnung übergehen | **passer à l'** ~ **sur une objection** | to overrule (to brush aside) an objection || über einen Einwand zur Tagesordnung übergehen | **rayer qch. de l'** ~ | to strike sth. off the agenda || etw. von der Tagesordnung absetzen | **voter l'** ~ | to vote on the agenda || zur (über die) Tagesordnung abstimmen.
★ **mis à l'** ~ | mentioned in dispatches || in einem Bericht (in Berichten) lobend erwähnt sein | **porter q. à l'** ~ | to mention sb. in dispatches || jdn. öffentlich auszeichnen.
**organe** *m* Ⓐ | medium; instrument || Werkzeug *n;* Organ *n* | ~ **de l'Etat** | agency (instrument) of government (of the state) || Organ des Staates; Staatsorgan | ~ **s de la justice** | agents of the law || Organe *npl* der Rechtspflege; Rechtspflegeorgane; Justizorgane.
**organe** *m* Ⓑ [journal] | organ || Organ *n;* Blatt *n* | ~ **du parti** | party organ (paper) || Parteiorgan; Parteizeitung *f* | ~ **de publicité** | advertiser || Anzeigenblatt | ~ **ministériel** | government organ || Regierungsorgan | ~ **officiel** | official organ || offizielles Organ.
**organe** *m* Ⓒ [porte-parole] | mouthpiece; spokesman || Sprachrohr *n;* Sprecher *m.*
**organique** *adj* | organic || organisch | **décret** ~ | constitutional decree || Verfassungsdekret *n* | **loi** ~ | constitution || Grundgesetz *n;* Verfassung *f.*
**organisateur** *m* | organizer || Organisator *m.*
**organisateur** *adj* | organizing || organisatorisch.
—**-conseil** *m* | advertising consultant || Werbeberater *m.*
**organisation** *f* Ⓐ | organizing; organization || Organisieren *n;* Organisierung *f;* Organisation *f* | **comité d'** ~ ① | organizing committee || Organisationsausschuß *m;* Organisationskomitee *n* | **comité d'** ~ ② | agenda committee || Geschäftsordnungsausschuß *m* | **défaut d'** ~ | inadequate planning (arrangements) || ungenügende (unzureichende) Planung *f* (Organisation) | ~ **de la distribution** | organization of the distribution || Organisation des Absatzes | ~ **de l'Etat** | constitution || Staatsverfassung *f* | ~ **de (du) marché** | marketing organization || Absatzorganisation; Marktordnung *f* | **programme d'** ~ | organizing program(me) || Organisationsplan *m* | ~ **de vente** | distributing organization || Verkaufsorganisation.
★ ~ **administrative** | administrative organization (machinery) || Verwaltungsorganisation; Verwaltungsapparat *m* | ~ **judiciaire** | court (judicial) system || Gerichtsverfassung *f;* Justizverfassung | ~ **schématique** | organization chart || Organisationsplan *m* | ~ **(s) commune(s) du marché** [CEE] | the common organization(s) of the market || die gemeinsame(n) Marktorganisation(en).
**organisation** *f* Ⓑ [organisme] | organized body; organization || Organisation *f* | ~ **ouvrière;** ~ **syndicale** | labo(u)r (trade) union (organization) || Arbeiterorganisation; Arbeitergewerkschaft *f;* Gewerkschaft | **les** ~ **s ouvrières** ① | the trade unions || die Gewerkschaften *fpl* | **les** ~ **s ouvrières** ② | organized labo(u)r || die gewerkschaftlich organisierte Arbeiterschaft *f* | ~ **patronale** | employers' (trade) association (federation); organization of employers || Arbeitgeberorganisation; Arbeitgeberverband *m;* Unternehmerverband.
**organisé** *adj* Ⓐ | organized || organisiert | **bien** ~ | well-organized || gut organisiert; wohlorganisiert.
**organisé** *adj* Ⓑ [ ~ **en syndicats**] | organized in trade unions; unionized || in Gewerkschaften; gewerkschaftlich organisiert | **non** ~ | not unionized || gewerkschaftlich nicht organisiert; nicht in (in den) Gewerkschaften.
**organiser** *v* | to organize; to arrange; to set up || organisieren; veranstalten | ~ **un ministère** | to form a government || eine Regierung bilden.
**organisme** *m* Ⓐ [système] | organism; system || Organismus *m;* System *n.*
**organisme** *m* Ⓑ [organisation] | organization; organized body || Organisation *f* | ~ **industriel** | industrial organization || Industrieverband *m* |

**organisme** *m* Ⓑ *suite*
~ **politique** | political organisation || politische Vereinigung *f.*
**orientation** *f* Ⓐ [direction] | **table d'** ~ | indicator showing directions || Orientierungstafel *f* | ~ **professionnelle** | vocational guidance || Berufsberatung *f.*
**orientation** *f* Ⓑ | trend; orientation || Kurs; Orientierung | **l'** ~ **de la politique étrangère** | the orientation of the foreign policy || die Orientierung der Außenpolitik; der außenpolitische Kurs | **la nouvelle** ~ | the re-orientation || die Neuorientierung; der neue Kurs | **nouvelle** ~ **de la politique étrangère** | re-orientation of foreign policy || Neuorientierung der Außenpolitik; außenpolitischer Kurswechsel.
**orienter** *v* Ⓐ [diriger; guider] | to direct; to guide || richten.
**orienter** *v* Ⓑ [étudier les circonstances] | **s'** ~ | to orientate os. || sich orientieren; sich informieren.
**orienteur** *m* | careers master [at a school] || Berufsberater *m* [an einer Schule].
**originaire** *adj* Ⓐ | original || ursprünglich | **capital** ~ | original capital || Stammkapital *n* | **membre** ~ | original member || Gründungsmitglied *n*.
**originaire** *adj* Ⓑ [natif de] | ~ **de** | native from || von ... gebürtig.
**originaire** *adj* Ⓒ [ayant son origine à] | ~ **de** | originating from || herstammend von.
★ [CEE] **produit** ~ | originating product || Ursprungserzeugnis; Ursprungsware | **produit non-**~ | non-originating product || Erzeugnis (Ware) ohne Ursprungseigenschaft | **produit** ~ **de X** | product originating in X || Ware mit Ursprung in X | **produit** ~ **et en provenance de X** | product originating in and coming from X || Ware mit Ursprung in und Herkunft aus X | **les produits ont acquis le caractère** ~ | the products have acquired the status of originating products || die Waren haben die Ursprungseigenschaft erworben.
**originairement** *adv* | originally; at the beginning || ursprünglich; am (zu) Anfang.
**original** *m* Ⓐ | original || Original *n;* Urschrift *f* | ~ **d'un acte** | original of a deed || Urschrift einer Urkunde | ~ **d'une facture** | original of an invoice || Original einer Rechnung | ~ **en double** | in duplicate || in doppelter Ausfertigung *f* | **copier qch. sur l'** ~ | to copy sth. from the original || vom Original Abschrift nehmen | **en** ~ | in the original || im Original; in Urschrift; urschriftlich.
**original** *m* Ⓑ [document original] | script || Originalhandschrift *f.*
**original** *adj* | original || ursprünglich | **capital** ~ | original capital || Anfangskapital *n;* Stammkapital; Grundkapital | **édition** ~ **e** | first (original) edition || Originalausgabe *f* | **version** ~ **e** | original version || Originalfassung *f;* Urfassung.
**originalité** *f* | **défaut d'** ~ | lack (absence) of originality || mangelnde Originalität *f.*
**origine** *f* Ⓐ [commencement] | beginning || Anfang *m;* Beginn *m* | **valeur d'** ~ | initial (original) value || ursprünglicher Wert *m;* Anschaffungswert | **à (dans) l'** ~ | originally; in the beginning || ursprünglich; am (zu) Anfang | **dès l'** ~ | from the very beginning; right from the start; from the outset; from its inception || von Anfang an; von Anbeginn.
**origine** *f* Ⓑ [naissance] | extraction; origin; birth; descent || Abstammung *f;* Abkunft *f;* Herkunft *f;* Geburt *f* | **certificat d'** ~ | pedigree || Stammbaum *m* [von Tieren] | **livre d'** ~ **s** | studbook || Zuchtbuch *n* | **pays d'** ~ | country of birth; home country || Geburtsland *n;* Heimatland; Heimatstaat *m* | **tirer son** ~ **de** | to descend from; to be descended (a descendant) from || abstammen von; ein Nachkomme von ... sein.
**origine** *f* Ⓒ [source] | origin || Ursprung *m* | **acte (certificat) d'** ~ ; **preuve de l'** ~ ① | certificate of origin (of production) || Ursprungsattest *n;* Ursprungszeugnis *n* | **justification d'** ~ ; **preuve de l'** ~ ② | proof of origin || Nachweis *m* des Ursprungs; Ursprungsnachweis *m* | **règles d'** ~ ; **règles relatives à l'** ~ | rules of origin || Ursprungsregeln *fpl* | **appellation (indication) d'** ~ | designation (indication) of origin || Ursprungsangabe | **brevet d'** ~ | original (basic) patent || Stammpatent *n* | **bureau d'** ~ | office of dispatch || Abgangsstelle *f* | **facture d'** ~ | invoice of origin || Ursprungsrechnung *f* | **garantie d'** ~ | warranty of origin || Ursprungsgarantie *f* | **lieu d'** ~ | place of origin || Ursprungsort | **marchandises d'** ~ | branded goods *pl* (articles *pl*) || Markenartikel *mpl* | **pays d'** ~ | country of origin || Ursprungsland *n* | [CEE] ~ **communautaire** | Community origin || Ursprung in der Gemeinschaft.
★ **d'** ~ **étrangère** | of foreign origin || ausländischen (fremden) Ursprungs | **avoir son** ~ **dans** | to have its origin in; to originate from || seinen Ursprung haben in; herkommen von.
**orphelin** *s* | orphan; orphan child || Waise *f;* Waisenkind *n* | ~ **de guerre** | war orphan || Kriegswaise; Kriegerwaise | ~ **de mère** | motherless child || mutterlose Waise | **pension aux** ~ **s (d'** ~ **)** | pension for orphans || Waisenrente *f;* Waisengeld *n* | ~ **de père** | fatherless child || vaterlose Waise | ~ **de père et mère** | parentless child || Vollwaise; Doppelwaise; elternloses Kind | **tribunal des** ~ **s** | court of guardianship; guardianship court || Vormundschaftsgericht *n.*
★ **devenir** ~ | to be left an orphan || verwaisen | **rendre un enfant** ~ | to orphanize a child || ein Kind zur Waise machen.
**orphelinage** *m* | orphanage; orphanhood || Verwaistsein *n.*
**orphelinat** *m* | orphanage; orphan asylum (home) || Waisenhaus *n* | **entrer dans un** ~ | to go into an orphanage || in ein Waisenhaus gehen (kommen).
**oscillant** *adj* | fluctuating || schwankend | **marché** ~ | fluctuating market || schwankender Markt *m.*
**oscillation** *f* | fluctuation || Schwankung *f* | **les** ~ **s du**

marché | the market fluctuations || die Marktschwankungen *fpl* | les ~ s de l'opinion publique | the changes in public opinion || die Wandlungen *fpl* in der öffentlichen Meinung.

**osciller** *v* | to fluctuate || schwanken | ~ **entre**... **et**... | to waver between... and... || zwischen... und... hin- und herschwanken.

**otage** *m* | hostage || Geisel *f* | **échange des ~ s** | exchange of hostages || Austausch *m* von Geiseln | **exécution des ~ s** | execution of hostages || Hinrichtung *f* von Geiseln | **en (pour)** ~ | as (as a) hostage || als Geisel.

**oubli** *m* | omission; oversight || Auslassung *f;* Versehen *n.*

**oublier** *v* | ~ **son devoir** | to neglect one's duty || seine Pflicht vernachlässigen | ~ **ses intérêts** | to be unmindful of one's interests || seine Interessen hintansetzen.

**ouï** *part* | ~ **les parties** | after hearing the parties || nach Anhören der Parteien | ~ **les témoins** | after hearing the witnesses || nach Vernehmung der Zeugen.

**ouïr** *v* | ~ **les témoins** | to hear the witnesses || die Zeugen verhören (anhören).

**oukase** *m* | ukase || Ukas *m;* Erlaß *m.*

**ourdir** *v* | to hatch || anzetteln | ~ **un complot contre q.** | to plot (to conspire) against sb.; to lay (to devise) (to hatch) a plot against sb. || eine Verschwörung gegen jdn. anzetteln; sich gegen jdn. verschwören; ein Komplott gegen jdn. schmieden.

**outillage** *m* | tools; set of tools || Werkzeug(e) *npl;* Gerätschaften *fpl* | **matériel et** ~ | material(s) and equipment || Material(ien) *npl* und Geräte | ~ **agricole** | farm (farming) implements; farm equipment || landwirtschaftliche Maschinen *fpl* (Geräte *npl*).

**outiller** *v* | ~ **q.** | to equip sb. (to fit sb. out) with tools || jdn. mit Werkzeug (mit Werkzeugen) ausstatten (versehen).

**outrage** *m* [injure grave] | outrage; flagrant insult || Schimpf *m;* Schmach *f* | ~ **aux agents** | libelling (insulting) an official || Beamtenbeleidigung *f* | ~ **aux convenances** | offence against propriety (against common decency) || Unschicklichkeit *f;* Verletzung *f* des Anstandes | ~ **à la justice** | contempt of court || Mißachtung *f* der Würde des Gerichtes; Ungebühr *f* vor Gericht | ~ **aux mœurs**; ~ **aux bonnes mœurs**; ~ **public à la pudeur** | public act of indecency; indecent behavior (exposure) || Erregung *f* öffentlichen Ärgernisses | **faire** ~ **aux bonnes mœurs** | to create (to effect) a public mischief || ein öffentliches Ärgernis *n* erregen | **faire** ~ **à qch.** | to commit an outrage on (against) sth.; to outrage sth. || einer Sache Gewalt antun; etw. schänden.

**outrageant** *adj* [outrageux] | insulting; scurrilous || beleidigend; zotig | **accusation ~ e** | scurrilous accusation || schimpfliche Beleidigung *f.*

**outrager** *v* Ⓐ | to insult || beleidigen | ~ **les droits de q.** | to commit an offence against sb.'s rights || jds. Rechte verletzen; in jds. Rechte übergreifen | ~ **la vérité** | to fly in the face of truth || der Wahrheit ins Gesicht schlagen.

**outrager** *v* Ⓑ [violenter] | ~ **qch.** | to outrage sth.; to commit an outrage on (against) sth. || einer Sache Gewalt antun; etw. schänden | ~ **une femme** | to outrage (to violate) a woman || eine Frau notzüchtigen (vergewaltigen).

**outrager** *v* Ⓒ [profaner; violer] | ~ **qch.** | to desecrate sth. || etw. entheiligen; etw. schänden.

**outre** *prep* | beyond || jenseits; außerhalb; außer | ~ **mesure** | beyond measure || übermäßig | **travailler** ~ | to overwork os. || sich überarbeiten | **en** ~ | besides; moreover || außerdem; überdies.

**outre-mer** *adj* | oversea(s); from overseas; beyond (from beyond) the sea(s) || Übersee...; überseeisch; von (aus) Übersee | **envoi** ~ | overseas shipment || Verladung *f* nach Übersee; Überseetransport *m* | **commerce d'** ~ | overseas trade || Überseehandel *m* | **marchés d'** ~ | overseas markets || überseeische Märkte *mpl* | **les pays d'** ~ | the overseas countries || die überseeischen Länder *npl* | **territoire(s) d'** ~ | overseas territories || überseeische Gebiete *npl;* Überseegebiet *n* | **transport** ~ | ocean shipment; overseas transport || Überseetransport *m;* Transport nach Übersee.

**outrepasser** *v* | to go beyond; to overstep || überschreiten | ~ **ses ordres** | to overstep one's orders || seine Anweisungen überschreiten | ~ **ses pouvoirs** | to exceed one's powers || seine Vollmachten überschreiten | ~ **les bornes de la vérité** | to go beyond the truth || von der Wahrheit abweichen.

**ouvert** *adj* | **chèque** ~ | open cheque || offener Scheck *m* (Check [S]); Inhaberscheck | **compte** ~ | open (current) account || offene (laufende) Rechnung *f* | **guerre** ~ **e** | open hostilities (war) (warfare) || offene Feindseligkeiten *fpl;* offener Krieg *m* | **à huis** ~ | in the open court || in öffentlicher Sitzung *f* vor Gericht; in öffentlicher Gerichtsverhandlung *f* | **marché** ~ | open market || freier Markt *m* | **police** ~ **e** | open policy || offene Police *f* | **politique de la porte** ~ **e** | policy of the open door; open-door policy || Politik *f* der offenen Tür | **principe (régime) de la porte** ~ **e** | principle of the open door; open-door principle || Grundsatz *m* (Prinzip *n*) der offenen Tür | **route** ~ **e à la circulation publique** | road open to traffic || für den öffentlichen Verkehr freigegebene Straße *f.*

**ouvertement** *adv* | openly; frankly || offen; freimütig.

**ouverture** *f* Ⓐ | opening || Eröffnung *f* | **article (écriture) d'** ~ | opening entry || Eröffnungseintrag *m* | **bilan d'** ~ | opening balance sheet || Eröffnungsbilanz *f* | ~ **de la bourse** | opening of the stock exchange || Börsenbeginn *m* | **conférence d'** ~ | opening lecture || Eröffnungsvorlesung *f* | **cours d'** ~ | opening price (rate) (quotation) || Eröffnungskurs *m* | ~ **de crédit** | opening of a credit || Krediteröffnung *f* | ~ **des débats** | opening of the trial || Beginn *m* der Verhandlung | **déclaration d'** ~ | registration (application for registration) of a trade ||

**ouverture** *f* Ⓐ *suite*
Gewerbeanmeldung *f* | **discours d'** ~ | opening speech; inaugural address || Eröffnungsansprache *f;* Eröffnungsrede *f;* Antrittsrede | ~ **d'une enquête** | opening of an enquiry || Einleitung *f* einer Untersuchung | ~ **de la faillite** | institution of bankruptcy proceedings || Konkurseröffnung *f;* Eröffnung (Einleitung *f*) des Konkursverfahrens | ~ **de la guerre** | outbreak of war || Kriegsausbruch *m* | ~ **d'hostilités** | outbreak of hostilities || Ausbruch *m* der Feindseligkeiten | **jugement d'** ~ **(déclaratif d'** ~ **) de la liquidation** | winding up (liquidation) order || Gerichtsbeschluß *m* auf Anordnung der Liquidation; gerichtlicher Liquidationsbeschluß | **protocole d'** ~ | opening protocol || Eröffnungsprotokoll *n* | ~ **de la séance** | opening of the session || Eröffnung *f* der Sitzung | **séance d'** ~ | opening session || Eröffnungssitzung *f* | ~ **de la souscription** | opening of the subscription list || Auflage *f* (Auflegung *f*) zur Zeichnung; Zeichnungsbeginn *m.*
**ouverture** *f* Ⓑ | ~ **de (du) testament** | opening (opening and reading) of a will || Testamentseröffnung *f.*
**ouvertures** *fpl* [propositions] | ~ **de paix** | overtures of peace; peace proposals || Friedensannäherungen *fpl;* Friedensvorschläge *mpl* | **faire des** ~ **à q.** | to make overtures to sb. || jdm. Vorschläge machen; jdm. mit Vorschlägen näherkommen.
**ouvrable** *adj* Ⓐ | working-day | werktätig | **jour** ~ | workday; labo(u)ring day || Arbeitstag *m.*
**ouvrable** *adj* Ⓑ | **heures** ~ **s** ① | working (business) hours || Geschäftsstunden *fpl;* Geschäftszeit *f;* Betriebszeit | **heures** ~ **s** ② | working hours; hours of labo(u)r || Arbeitsstunden *fpl;* Arbeitszeit *f* | **jour** ~ | working (week) day || Werktag *m;* Wochentag.
**ouvrage** *m* Ⓐ [travail] | work || Arbeit *f* | **contrat d'** ~ | contract || Werkvertrag *m* | **entrepreneur d'** ~ | contractor || Unternehmer *m* | **louage d'** ~ | hire (hiring) of services || Dienstmiete *f* | **contrat de louage d'** ~ | contract for the hire of services || Dienstmietvertrag *m;* Arbeitsvertrag | ~ **de main** | hand work; manual labo(u)r || Handarbeit *f* | **maître d'** ~ (**de l'** ~ ) | customer; contracting authority || Bauherr *m* | **à la tâche** | jobbing; piece work || Stückarbeit *f;* Arbeit gegen Stücklohn; Akkordarbeit.
★ ~ **bousillé** | poor workmanship || schlechte Arbeit *f* | **activer un** ~ | to expedite (to accelerate) a work || eine Arbeit beschleunigen | **être sans** ~ | to be unemployed; to be out of work (out of employment) || arbeitslos sein | **se mettre à l'** ~ | to set to work || ans Werk gehen; an die Arbeit gehen.
**ouvrage** *m* Ⓑ [résultat du travail] | piece of work; product || Werk *n;* Erzeugnis *n* | ~ **d'art** ① | work of art || Kunstwerk | ~ **d'art** ② | civil engineering structure || Bauwerk; Kunstbauwerk; Kunstbau | ~ **en cours de publication** | work in course of publication || in der Herausgabe begriffenes Werk | ~ **publié à l'étranger** | work which has been published abroad || im Auslande veröffentlichtes Werk | ~ **s en librairie** | published works (books) || veröffentlichte (herausgegebene) Werke *npl* (Bücher *npl* ) | ~ **de luxe** | luxury edition || Luxusausgabe eines Werkes.
★ ~ **anonyme** | work of an anonymous writer || Werk ohne Angabe des Verfassers | ~ **contrefait** | contrefaçon; plagiarism || Plagiat *n* | ~ **dramatique** | dramatic work || Bühnenwerk; Schauspiel *n;* dramatisches Werk | ~ **posthume** | posthumous work || nachgelassenes Werk.
**ouvraison** *f* [transformation de matières] | processing [of material] || Verarbeitung *f* [von Material] | **degré d'** ~ | degree of processing || Verarbeitungsgrad *m.*
**ouvrant** *part* | **à audience** ~ **e** | at the opening of the session || bei Eröffnung der Sitzung.
**ouvrier** *m* Ⓐ | worker; workman; laborer; working man || Arbeiter *m;* Arbeitnehmer *m* | ~ **à domicile** | home worker; outworker || Heimarbeiter | **embauchage (embauchement) d'** ~ **s** | engaging (taking on) of workmen || Anwerbung *f* (Einstellung *f* ) von Arbeitern | **employés et** ~ **s** | employees and workmen || Angestellte *mpl* und Arbeiter *mpl* | ~ **de fabrique;** ~ **d'usine;** ~ **industriel** | industrial labo(u)rer (worker); factory (mill) hand; factory worker (workman); operative || Fabrikarbeiter; Industriearbeiter | ~ **de ferme;** ~ **agricole** | farm labo(u)rer (worker) (hand); agricultural worker (labo(u)rer) || Landarbeiter; landwirtschaftlicher Arbeiter | ~ **de filature** | mill hand || Spinnereiarbeiter | ~ **du fond** | miner || Grubenarbeiter; Bergarbeiter; Bergmann *m* | ~ **au jour** | surface labo(u)rer || Übertagarbeiter | ~ **à la journée** | day labo(u)rer; jobbing hand (man) || Taglöhner *m* | ~ **de métier;** ~ **expérimenté;** ~ **qualifié;** ~ **spécialisé;** ~ **technique** | specialist; skilled worker || Facharbeiter; gelernter Arbeiter; Spezialarbeiter; Spezialist *m* | ~ **aux pièces;** ~ **à la tâche** | piece worker; jobbing hand || gegen Stücklohn beschäftigter Arbeiter; Akkordarbeiter.
★ **premier** ~ | foreman || Vorarbeiter *m;* Werkführer *m* | ~ **non qualifié** | unskilled labo(u)rer || ungelernter Arbeiter | ~ **s qualifiés (spécialisés)** | skilled labo(u)r || Fachkräfte *fpl;* Facharbeiterschaft *f* | ~ **saisonnier** | seasonal worker || Saisonarbeiter | **les** ~ **s syndiqués (syndicalistes)** | organized labo(u)r || die gewerkschaftlich organisierte Arbeiterschaft *f;* die gewerkschaftlich organisierten Arbeiter *mpl* | ~ **s non syndiqués** | non-union men || gewerkschaftlich nicht organisierte Arbeiter *mpl;* Arbeiter, die keiner Gewerkschaft angehören.
★ **congédier des** ~ **s** | to lay off workers || Arbeiter entlassen | **embaucher des** ~ **s** | to engage (to take on) workmen (labo(u)r) || Arbeiter (Arbeitskräfte) einstellen | **exploiter les** ~ **s** | to sweat labo(u)r || die Arbeiter (die Arbeitskräfte) ausbeuten.
**ouvrier** *m* Ⓑ [artisan] | artisan; craftsman || Handwerker *m.*
**ouvrier** *adj* | working; labo(u)r || arbeitend; Arbei-

ter... | **actionnariat** ~ | shareholding by employees and workers || Aktienbeteiligung f von Arbeitern und Angestellten | **agitation** ~ **ère** | creating labo(u)r unrest || Arbeiterverhetzung f | **assesseur-** ~ | assessor representing the workers (the employees) || Arbeitnehmerbeisitzer m | **association (organisation) (union)** ~ **ère** | working men's association; labo(u)r organization; worker's (trade) (labo(u)r) union || Arbeiterverband m; Arbeitnehmerverband; Arbeitervereinigung f; gewerkschaftliche Organisation f; Arbeitergewerkschaft f; Gewerkschaft f | **assurance** ~ **ère** | industrial insurance; workmen's compensation || Arbeiterversicherung f | **loi sur les assurances** ~ **ères** | workmen's compensation act || Arbeiterunfallgesetz n | **la classe** ~ **ère** | the working (labo(u)ring) class || die Arbeiterklasse | **les classes** ~ **ères** | the working classes (population); the working-class people || die arbeitenden Klassen; die arbeitende Bevölkerung f; die Arbeiterschaft f | **colonie** ~ **ère** | labo(u)r colony (settlement) || Arbeitersiedlung f | **conseil** ~ | workmen's (shop) council || Arbeiterrat m | **contribution** ~ **ère** | employee's share (contribution) || Arbeitnehmerbeitrag m; Arbeitnehmeranteil m | **délégué** ~ | workers' delegate || Arbeitnehmervertreter m | **fédération syndicale** ~ **ère** | trade (trades) union || Gewerkschaftsverband m | **habitations** ~ **ères; logements** ~ **s** | workmen's dwellings || Arbeiterwohnungen fpl | **jour** ~ | working day; workday || Werktag m; Arbeitstag m | **législation** ~ **ère** | labo(u)r legislation || Sozialgesetzgebung f; Arbeitsgesetzgebung; Arbeitsrecht n | **maître** ~ | foreman || Werkführer m; Vorarbeiter m | **les masses** ~ **ères** | the working masses || die Arbeitermassen fpl | **mouvement** ~ | labo(u)r movement || Arbeiterbewegung f | **l'offre** ~ **ère** | the labo(u)r market || das Arbeitsangebot n; der Arbeitsmarkt m | **parti** ~ | labo(u)r party || Arbeiterpartei f | **retraite** ~ **ère** | workmen's pension insurance || Arbeiterpensionsversicherung f | **société coopérative** ~ **ère** | workmen's cooperative society || Arbeitergenossenschaft f | **syndicat** ~ | labo(u)r (trade) (trades) union || Gewerkschaft f; Arbeitergewerkschaft | **train** ~ | workmen's train || Arbeiterzug m | **troubles** ~ **s** | labo(u)r unrest (troubles) (disturbances) || Arbeiterunruhen fpl.

**ouvrière** f | woman worker || Arbeiterin f | ~ **à domicile** | home worker || Heimarbeiterin | ~ **de filature** | mill hand (girl) || Spinnereiarbeiterin | ~ **aux pièces;** ~ **à la tâche** | job worker || Akkordarbeiterin | ~ **d'usine** | factory girl (hand) (woman) || Fabrikarbeiterin | **première** ~ | forewoman || Vorarbeiterin.

**ouvrir** v | to open || öffnen; eröffnen | ~ **un compte à q. (en faveur de q.)** | to open an account in sb.'s name || ein Konto für jdn. (in jds. Namen) errichten | ~ **un crédit** | to open (to grant) (to allow) a credit || einen Kredit eröffnen (einräumen) | ~ **un crédit de banque** | to open a credit with the bank || einen Bankkredit eröffnen | ~ **les débats** | to open the trial (the hearing) || die Verhandlung eröffnen | ~ **une enquête** | to open an inquiry (an investigation) || eine Untersuchung einleiten | ~ **une instruction** | to open a judicial inquiry || eine Strafuntersuchung (eine strafgerichtliche Untersuchung) einleiten | ~ **un magasin** | to open a shop || einen Laden aufmachen (eröffnen) | ~ **des négociations** | to open negotiations || Verhandlungen einleiten | ~ **un pays au commerce** | to open a country to commerce || ein Land für den Handel erschließen | ~ **une procédure** | to institute proceedings || ein Verfahren einleiten | ~ **une séance** | to open a meeting || eine Sitzung eröffnen | ~ **la session du Parlement** | to open Parliament || das Parlament eröffnen.

**oyant** m [~ **compte**] | auditor || Rechnungsabnehmer m.

# P

**pacage** *m* | pasture (pastoral) land; pasture; pasturage || Weide *f;* Weideland *n* | **droit de** ~ ① | right of pasture (of pasturage); grazing rights || Weiderecht *n* | **droit de** ~ ② | common of pasture; common pasture || Weidegerechtigkeit *f.*
**pacotille** *f* [marchandises de ~] | job (shoddy) goods; goods of inferior quality || Ramschware *f;* Schundware; Schleuderware; Ausschußware | **commerce de** ~ | job-goods trade || Ramschhandel *m.*
**pacotiller** *v* | to trade in goods of inferior quality || mit Ausschußwaren handeln.
**pacotilleur** *m* | dealer in job goods || Schundwarenhändler *m;* Ramschhändler *m.*
**pacte** *m* Ⓐ | agreement; contract || Vereinbarung *f;* Vertrag *m* | ~ **de famille** | family compact (contract) || Hausvertrag; Familienvertrag | ~ **de préférence** | stipulation of a right of preemption || Vorkaufsrecht | ~ **de rachat;** ~ **de réméré** | right of repurchase (of redemption) || Rückkaufsrecht | **rupture de** ~ | breach of contract (of covenant) || Vertragsbruch; Kontraktbruch | ~ **de succession future** | testamentary arrangement by way of mutually binding contract || Erbvertrag.
★ ~ **réel** | real contract || dinglicher Vertrag | ~ **social** | articles *pl* (memorandum) of association || Gesellschaftsvertrag.
**pacte** *m* Ⓑ [clause] | clause; stipulation || Klausel *f* | ~ **secret** | secret clause || Geheimklausel.
**pacte** *m* Ⓒ [traité] | [international] agreement; treaty; pact || [internationaler] Vertrag *m;* Übereinkunft *f;* Abkommen *n;* Pakt *m* | **adhésion à un** ~ | joinder (accession) to a treaty (to a convention) (to an agreement) || Beitritt *m* zu einer Übereinkunft (zu einem Abkommen) (zu einer Konvention) | ~ **d'amitié** | treaty of friendship (of amity) || Freundschaftspakt; Freundschaftsvertrag | ~ **d'assistance** | pact of mutual assistance || Beistandspakt; Beistandsvertrag | ~ **d'assistance militaire** | pact of military assistance || militärischer Beistandspakt | ~ **à cinq** | Five Power treaty || Fünfmächtepakt | ~ **de garantie** | guaranty pact || Garantievertrag; Garantiepakt | ~ **de non-agression** | treaty (pact) of non-aggression || Nichtangriffspakt | ~ **de non-intervention** | non-intervention pact || Nichteinmischungspakt | ~ **de sécurité** | security pact || Sicherheitspakt.
★ ~ **aérien** | air pact; air navigation treaty || Luftpakt; Luftfahrtabkommen | ~ **défensif** | defensive pact || Defensivpakt | ~ **multilatéral** | multilateral agreement (treaty) || mehrseitiges Abkommen | ~ **régional** | regional pact || Gebietsabkommen; Regionalpakt | ~ **secret** | secret pact (treaty); clandestine pact (agreement) || Geheimpakt; Geheimabkommen.

★ **adhérer à un** ~ | to accede to a treaty || einem Pakt beitreten.
**pactiser** *v* [faire un pacte] | to make (to sign) a pact; to covenant || einen Pakt schließen; paktieren.
**page** *f* | page || Seite *f;* Blatt *n.*
**pagination** *f* | paging; pagination || Seitenbezeichnung *f;* Paginierung *f.*
**paginer** *v* | to page; to paginate; to number the pages || mit Seitenzahlen versehen; paginieren.
**paie, paye** *f* | pay; wages *pl;* wage; wage payment || Löhnung *f;* Lohn *m;* Sold *m;* Lohnzahlung *f* | **bon de** ~ | pay voucher || Zahlungsanweisung *f* | **bureau de** ~ | payroll department || Lohnbüro *n;* Lohnbuchhaltung *f* | **demi-** ~ | half-pay || halbes Gehalt *n;* Wartegeld *n;* Wartegehalt *n* | **enveloppe de** ~ | pay envelope || Lohnbeutel *m;* Lohntüte *f* | **bordereau (feuille) de** ~ | payroll; pay sheet || Lohnliste *f;* Gehaltsliste | **fiche de** ~ | wage slip || Lohnzettel *m* | **jour de** ~ | date of wage payment; pay day || Lohnzahlungstag *m;* Löhnungstag; Zahltag | **livre (livret) de** ~ | wages book || Lohnbuch *n* | **période de** ~ | pay period || Lohn(zahlungs)periode *f* | **sur** ~ | extra pay || Gehaltszulage *f;* Lohnzulage *f;* Zulage zum Gehalt (zum Lohn) | ~ **entière** | full pay || volle Bezahlung *f;* volles Gehalt *n.*
★ **distribuer (faire) la** ~ ① | to pay out the wages || die Löhne auszahlen | **distribuer (faire) la** ~ ② | to pay off the workers || die Arbeiter auszahlen (entlohnen) | **toucher la** ~ **(sa** ~ **)** | to draw one's pay || seinen Lohn empfangen; sein Gehalt (seinen Sold) beziehen.
**paiement, payement** *m* | payment || Bezahlung *f;* Zahlung *f* | ~ **par acomptes** | payment in (by) instalments || Zahlung in Raten; ratenweise Zahlung; Ratenzahlung | **acquit de** ~ | receipt for payment || Zahlungsquittung *f* | **action en** ~ | action (suit) for payment || Klage *f* auf Zahlung; Forderungsklage | ~ **par anticipation;** ~ **d'avance** | payment in advance (in anticipation); prepayment; advance payment || Vorauszahlung *f;* Zahlung im voraus | ~ **en arrière** | payment in arrears; back payment || rückständige Zahlung; Zahlungsrückstand *m* | **autorisation de** ~ | authorization to pay || Zahlungsermächtigung *f;* Auszahlungsermächtigung | **avis de** ~ | advice (notice) of payment || Zahlungsbenachrichtigung *f* | **balance des** ~**s** | balance of payments || Zahlungsbilanz *f* [VIDE: **balance** *f* Ⓐ] | **bureau de** ~ | pay office || Zahlstelle *f;* Kasse *f* | **caisse des** ~**s** | paying counter || Auszahlungskasse; Auszahlungsschalter *m* | **caissier des** ~**s** | paying cashier || Auszahlungskassier *m* | **cessation de** ~**s** | stoppage (suspension) of payments || Einstellung *f* der Zahlungen; Zahlungseinstellung | **présenter un chèque au** ~ | to present a cheque for payment; to cash a cheque

|| einen Scheck zur (Zahlung) (zur Einlösung) vorlegen | ~ **à compte** | payment by (in) instalments; payment on account (in part); part payment || Anzahlung; Teilzahlung; Abschlagszahlung; à-conto-Zahlung | ~ **d'un compte** | settlement of an account || Begleichung f einer Rechnung | **conditions de** ~ | terms of payment || Zahlungsbedingungen fpl | **crédits de** ~ | payment appropriations; appropriations for payment(s) || Zahlungsermächtigung(en) fpl | **date de** ~ | date (time) of payment (fixed for payment) || Zahlungstermin m; Zahlungsziel n; Zahltermin m | **dation en** ~ | surrender in lieu of payment || Hingabe f (Abtretung f) an Zahlungs Statt (an Erfüllungs Statt) | **défaut de** ~ ① | failure to pay; default in paying; non-payment || Ausbleiben n (Unterbleiben n) der Zahlung; Nichtzahlung f | **défaut de** ~ ② | dishono(u)r by non-payment || Nichteinlösung f | **défaut de** ~ ③ | refusal to pay (of payment) || Ablehnung f (Verweigerung f) der Zahlung; Zahlungsverweigerung | **à défaut de** ~ | in default (for want) of payment; failing payment; for non-payment || mangels Zahlung; wegen Nichtzahlung | **délai de** ~ ① | time of payment (fixed for payment) || Zahlungsfrist f; Zahlungszeit f; Zahlfrist f | **délai de** ~ ② | moratorium || Zahlungsaufschub m; Stundung f | **demande de** ~ | request (application) (demand) for payment || Zahlungsaufforderung f | ~ **d'un dividende; mise en** ~ **d'un dividende** | payment of a dividend; dividend payment || Zahlung (Ausschüttung f) einer Dividende; Dividendenzahlung; Dividendenausschüttung | ~ **contre documents** | payment against documents || Zahlung gegen Papiere (gegen Dokumente) | ~ **en espèces** | payment in cash (in specie); cash payment || Barzahlung; Zahlung in bar; Baranschaffung f | **facilités de** ~ | easy terms (payments) || Zahlungserleichterungen fpl | **avec facilités de** ~ | on easy terms; on instalments || Zahlungserleichterungen; auf Ratenzahlungen; auf Raten | ~ **fin courant** | payment at the end of the present month || Zahlung zum Monatsschluß (zum Schluß des laufenden Monats) | ~ **de gages** | payment of wages; wage payment || Auszahlung f der Löhne; Lohn(aus)zahlung | ~ **d'impôts** | payment of taxes; tax payment || Zahlung von Steuern; Steuerzahlung | ~ **de l'indu** | payment of a debt not owed || Zahlung (Erfüllung f) einer Nichtschuld | ~ **d'intérêts** | payment of interest; interest payment || Zinszahlung | **moyennant** ~ **d'une indemnité de** ... | against (on) payment of ... as an indemnity || gegen eine Entschädigung (Abstandszahlung) von ... | ~ **par intervention** | payment for honor || Ehrenzahlung; Interventionszahlung | **jour de** ~ ① | day of payment || Tag m der Zahlung | **jour de** ~ ② | pay day || Lohnzahlungstag m; Zahltag | **lieu de** ~ | place of payment || Zahlungsort m | ~ **contre livraison** | cash on delivery || zahlbar bei Lieferung | **mandat de** ~ ① | order to pay (for payment) || Zahlungsauftrag m; Zahlungsanweisung f | **mandat de** ~ ② | cash order; disbursement voucher || Kassenanweisung f; Auszahlungsanweisung | ~ **en marchandises;** ~ **en nature** | payment in goods (in kind) || Bezahlung in Waren (in Naturalien) | **mode (modalité) de** ~ | way (manner) (method) of payment || Zahlungsart f; Zahlungsweise f | **modalités de** ~ | terms of payment || Zahlungsbedingungen fpl; Zahlungsmodalitäten fpl | **moyen de** ~ | means of payment || Zahlungsmittel n.

★ **non-** ~ ① | non-payment || Nicht(be)zahlung | **en cas de non-** ~ | in case of non-payment (of default) || im Falle der Nichtzahlung; falls Zahlung nicht erfolgt | **protêt pour non-** ~ **(faute de** ~**)** | protest for non-payment (for want of payment) || Protest m mangels Zahlung | **non-** ~ ② | dishono(u)r by non-payment || Nichteinlösung f | **avis de non-** ~ | notice of dishono(u)r || Benachrichtigung f über die Nichteinlösung | **non-** ~ ③; **refus de** ~ | refusal to pay || Zahlungs(ver)weigerung f | ~ **en numéraire** | payment in specie (in cash) || Zahlung in bar (in Bargeld).

★ **offre de** ~ ① | offer to pay || Zahlungsangebot n; Zahlungsanerbieten n | **offre de** ~ ② | tender of payment || Barangebot n | **ordre de** ~ ① | order to pay (for payment) || Zahlungsauftrag m | **ordre de** ~ ② | pay voucher || Zahlungsanweisung f | **ordre de** ~ ③; **ordonnance (mandat) de** ~ | order (warrant) (summons) to pay (for payment) || gerichtlicher Zahlungsbefehl m | ~ **en papier** | payment in paper money || Bezahlung in Papiergeld | ~ **de prime** | premium payment || Prämienzahlung | **promesse de** ~ | promise of payment (to pay) || Zahlungsversprechen n | ~ **sous protêt** | payment under (supra) protest || Zahlung unter Protest; Protestzahlung | ~ **en retard** | late payment || verspätete Zahlung | ~ **de salaires** | payment of wages; wage payment || Auszahlung f der Löhne; Lohn(aus)zahlung | ~ **pour solde** | payment of the balance; final payment || Ausgleichszahlung; Abschlußzahlung | **suspension de** ~ **s** | suspension (stoppage) of payments || Einstellung f der Zahlungen; Zahlungseinstellung | **terme de (du)** ~ ① | date (time) of payment || Datum n (Zeitpunkt m) der Zahlung | **terme de** ~ ② | time to pay (for payment) || Zahlungstermin m; Zahlungsfrist f | **par termes** | payment by (in) instalments; instalments || Zahlung in Raten; Ratenzahlung | **titre de** ~ | pay instrument || Zahltitel m; Zahlungsanweisung f | **trafic des** ~ **s** | money transfers || Zahlungsverkehr m | ~ **en trop** | overpayment || Überzahlung | **union de** ~ **s** | payments union || Zahlungsunion f.

★ ~ **actuel** | actual payment || tatsächliche Zahlung (Leistung der Zahlung) | ~ **anticipatif;** ~ **anticipé** ① | payment in advance (in anticipation); prepayment; advance payment || Zahlung im voraus; Vorauszahlung | ~ **anticipé** ② | payment before due date (before falling due) || Zahlung vor Fälligkeit (vor Eintritt der Fälligkeit) (vor

**paiement** *m, suite*
Verfall) | ~ **arriéré** | payment in arrear; overdue payment || rückständige Zahlung; Zahlungsrückstand *m* | ~ **comptant** | payment in cash (in specie); cash payment || Barzahlung; Barauszahlung; Zahlung in bar | ~ **s courants** | current payments || laufende Zahlungen | ~ **s échelonnés**; **règlement par** ~ **s échelonnés** | payment in (by) instalments; instalments || Zahlung (Abzahlung) (Tilgung) in Raten; Ratenzahlungen | **les** ~ **s effectués** | the effected (the actually effected) payments || die geleisteten (die tatsächlich bewirkten) Zahlungen | ~ **intégral**; ~ **libératoire** | payment in full (in full discharge) (in full settlement) || Ausgleichszahlung; Zahlung zum vollen Ausgleich | **moyennant** ~ **de** | on (against) payment of; upon receipt of || bei (nach) (gegen) Zahlung von; nach Eingang von | ~ **partiel** | part payment; payment on account; instalment || Teilzahlung; Ratenzahlung; Rate *f*; Abschlagszahlung *f* | **les** ~ **reçus** | the received payments; the receipts || die eingegangenen Zahlungen; die Zahlungseingänge *mpl* | ~ **semestriel** | half-yearly (semi-annual) payment || Halbjahreszahlung.
★ **accorder un sursis de** ~ | to grant a stay (deferment) (delay) (postponement) of payment || einen Zahlungsaufschub gewähren | **cesser (suspendre) les (ses)** ~ | to suspend (to stop) payments || die (seine) Zahlungen einstellen | **effectuer (faire) (opérer) un** ~ | to effect (to make) a payment || eine Zahlung bewirken (leisten) | **exiger le** ~ | to insist upon payment || auf Zahlung bestehen | **passer qch. en** ~ | to give sth. in payment || etw. in Zahlung geben | **recevoir un** ~ | to receive payment || Zahlung empfangen (erhalten) (entgegennehmen) | **réclamer le** ~ ① | to demand payment || Zahlung fordern (verlangen) | **réclamer le** ~ ② | to urge (to press for) payment || auf Zahlung drängen (dringen).
★ **en** ~ | in lieu of payment || an Zahlungs Statt | **en** ~ **de** | in payment of || als Zahlung für | **à titre de** ~ | as (in) payment || als Zahlung; zahlungshalber.

**pain** *m* | **gagne-** ~ ① | livelihood; means of living; living || Broterwerb *m*; Lebenserwerb; Brotverdienst *m*; Verdienst | **gagne-** ~ ② | breadwinner; support || Brotverdiener *m*; Ernährer *m* | ~ **à cacheter** | wafer seal; sealing (signet) wafer || Siegelwaffel *f*; Waffelsiegel *n* | **gagner son** ~ | to earn one's living (one's livelihood) || seinen Unterhalt (seinen Lebensunterhalt) verdienen.

**pair** *m* Ⓐ | **(égalité)** | equality; state of equality || Gleichheit *f* | **de** ~ **avec q.** | on a par (on a basis of equality) (on an equal footing) with sb. || mit jdm. gleichgestellt (auf gleichem Fuße).

**pair** *m* Ⓑ [ ~ **du change**] | parity || Parität *f* | **change au** ~ ; ~ **intrinsèque** | exchange at par (at parity); par of exchange || Paritätskurs *m*; Parikurs; Parität *f* | ~ **des effets** | parity (par) of stocks || Effektenparität | ~ **d'une monnaie** | parity of a currency || Parität einer Währung | **remboursement au** ~ | redemption at par || Einlösung *f* zum Nennwert | **valeur du (au)** ~ | par value; value at par || Wert *m* al pari.
★ ~ **commercial** | commercial par; par of exchange || Währungsparität | ~ **métallique** | mint par || Münzparität | **remboursable au** ~ | repayable at par || al pari rückzahlbar.
★ **au** ~ | at par; at parity || zur Parität; al pari | **être au** ~ | to be at par || al pari stehen | **au-dessous du** ~ | below par || unter pari | **être au-dessus du** ~ | to be above par; to be at a premium || über pari (über dem Pariwert) stehen.

**pair** *m* Ⓒ | **être au** ~ **de son travail** | to be up to date with one's work || mit seiner Arbeit auf dem laufenden sein.

**pair** *m* Ⓓ | ~ **à** ~ | even || quitt | **hors de** ~ | impartial; unbiassed; unprejudiced || unparteiisch.

**pair** *adj* Ⓐ | **equal** || gleichgestellt | **de** ~ **à compagnon** | on a footing of complete equality; perfectly equal || auf vollkommen gleichem Fuße; vollkommen gleichgestellt | **hors de** ~ | beyond compare; unrivalled || unvergleichlich.

**pair** *adj* Ⓑ | **nombre** ~ | even number || gerade Zahl *f* | **nombres** ~ **s et impairs** | even and uneven numbers || gerade und ungerade Zahlen *fpl*.

**pairs** *mpl* | equals; peers || Ebenbürtige *mpl*; Gleichgestellte *mpl* | **être jugé par ses** ~ | to be tried by one's equals || von Ebenbürtigen zur Rechenschaft gezogen werden | **vivre avec ses** ~ | to live with one's equals || mit seinesgleichen leben.

**paisible** *adj* | peaceable; peaceful || friedlich | **possession** ~ | quiet (untroubled) enjoyment || ungestörter Besitz *m*.

**paisiblement** *adv* | peaceably; peacefully; by peaceful means || auf friedlichem Wege; mit friedlichen Mitteln; in Frieden; friedlich.

**paix** *f* | peace || Frieden *m* | **appel de** ~ | appeal for peace || Friedensappell *m* | **bureau de** ~ ① | office of the justice of the peace || Büro *n* des Friedensrichters | **bureau de** ~ ② | office of the police-court magistrate || Büro *n* des Polizeirichters | **conclusion de (de la)** ~ | conclusion of peace || Friedensschluß *m* | **conditions de** ~ | conditions (terms) of peace; peace conditions (terms) || Friedensbedingungen *fpl* | **conférence de la** ~ | peace conference || Friedenskonferenz *f* | **congrès de la** ~ | peace congress || Friedenskongreß *m* | **déclaration de** ~ | peace declaration || Friedenserklärung *f* | ~ **de longue durée** | lasting peace || dauerhafter Frieden | **front de** ~ | peace front || Friedensfront *f* | **juge de** ~ ① | justice of the peace || Friedensrichter *m* | **juge de** ~ ② | police-court magistrate || Polizeirichter *m* | **juge de** ~ **conciliateur** | umpire || Schiedsmann *m* | **justice de** ~ ① | jurisdiction of the justices of the peace || Gerichtsbarkeit *f* der Friedensrichter; Friedensgerichtsbarkeit | **justice de** ~ ② | jurisdiction of the police-court magistrates || Gerichtsbarkeit *f* der Polizeirichter; Polizeigerichtsbarkeit | **justice de** ~ ③

| [the] courts of conciliation ‖ [die] Schlichtungsämter *npl;* [die] Schlichtung *f* | **médiateur de la ~** | peace negotiator; peacemaker ‖ Friedensvermittler *m;* Friedensunterhändler *m* | **négociations de ~** | peace negotiations ‖ Friedensverhandlungen *fpl* | **offre (proposition) de ~** | peace offer (proposal); proposal of peace ‖ Friedensangebot *n;* Friedensvorschlag *m* | **~ et l'ordre publics** | peace and order ‖ Ruhe *f* und Ordnung *f;* Frieden und Ruhe | **ouvertures de ~** | peace overtures (feelers) ‖ Friedensannäherungen *fpl* | **politique de la ~** | peace policy ‖ Friedenspolitik *f* | **préliminaires de ~** | peace preliminaries ‖ Friedenspräliminarien *pl* | **en temps de ~** | in time(s) of peace; in peace times; in peace ‖ in Friedenszeiten; im Frieden | **traité de ~** | peace treaty (pact); treaty of peace ‖ Friedensvertrag *m;* Friedenspakt *m* | **trouble-~** | disturber of the peace ‖ Friedensstörer *m* | **violation de la ~** | breach (violation) of the peace ‖ Friedensbruch *m.*

**palais** *m* Ⓐ | palace ‖ Palast *m;* Palais *n* | **~ de la Bourse** | Exchange; Stock Exchange ‖ Börse *f.*
**Palais** *m* Ⓑ [le ~ de justice] | the courts *pl* of justice (of law); the law courts; the courts ‖ das Gerichtsgebäude; der Gerichtshof; der Justizpalast; das Gericht | **courrier du ~** | law report(s) ‖ Gerichtszeitung *f* | **les gens de ~** | the lawyers *pl;* the legal world (profession) (fraternity); the Bar ‖ die Juristen *mpl;* die Juristenwelt; der Anwaltsstand; die Advokatur | **jour de ~** | court day ‖ Gerichtstag *m;* Gerichtssitzungstag | **style du ~** | legal (official) style; law style ‖ Gerichtsstil *m;* Kanzleistil | **terme de ~** | law term; forensic (legal) term ‖ juristischer Fachausdruck *m* | **en termes de ~** | in legal parlance ‖ in der Sprache der Juristen; in der Juristensprache | **suivre le ~** | to join the legal profession ‖ sich der Advokatur zuwenden.
**palier** *m* | degree; stage ‖ Stufe *f* | **par ~s** | by stages; graduated ‖ stufenweise | **indexé par ~s** | index-related ‖ index-gekoppelt.
**pamphlet** *m* | pamphlet; leaflet ‖ Broschüre *f;* Druckschrift *f.*
**panachage** *m* | dressing; window-dressing ‖ Aufmachung *f;* Ausschmückung *f.*
**panacher** *v* | to make-up; to dress ‖ aufmachen; ausschmücken.
**pandectes** *fpl* | pandects *pl* ‖ Pandekten *pl.*
**panier** *m* | **~ de devises (de monnaies)** | currency basket ‖ Währungskorb | **~ droit de tirage spécial** | special drawing rights (SDR) basket ‖ Sonderziehungsrechte-Korb; SZR-Korb | **unité de compte basée sur un ~ de monnaies communautaires [CEE]** | unit of account based on a basket of Community currencies ‖ auf einem Korb von europäischen Währungen basierte Recheneinheit.
**panique** *f* | panic ‖ Panik *f* | **~ en (sur la) bourse** | panic on the stock exchange ‖ Börsenpanik | **cours de ~** | panic price ‖ Angstpreis *m* | **semeur de ~** | panic monger ‖ Panikmacher *m* | **ventes de ~** | panic selling ‖ Angstverkäufe *mpl.*

**panné** *adj* | needy; penniless; without money (means) ‖ mittellos; ohne Mittel (Geldmittel).
**paperasse** *f* | scrap of paper ‖ beschriebenes Papier *n;* beschriebener Fetzen *m* (Wisch *m*).
**paperasses** *fpl* | old archives ‖ alte Akten *mpl.*
**paperasserie** *f* | heap of old papers ‖ Masse *f* alten Papiers.
**papeterie** *f* Ⓐ [fabrique de papier; moulin à papier] | paper factory (mill) ‖ Papierfabrik *f;* Papiermühle *f.*
**papeterie** *f* Ⓑ [industrie papetière] | paper industry ‖ Papierindustrie *f.*
**papeterie** *f* Ⓒ [manufacture] | paper making (manufacturing) ‖ Papierherstellung *f;* Papierfabrikation *f.*
**papeterie** *f* Ⓓ [commerce de ~] | paper trade ‖ Papierhandel *m.*
**papeterie** *f* Ⓔ [boutique] | stationery shop; stationer ‖ Papiergeschäft *n;* Schreibwarenhandlung *f.*
**papetier** *adj* | **marchand ~** ① | paper merchant ‖ Papiergroßhändler *m* | **marchand ~** ② | stationer ‖ Schreibwarenhändler *m.*
**papier** *m* Ⓐ [~ à écrire] | paper; writing paper ‖ Papier *n;* Schreibpapier | **~ en bloc; bloc de ~ à lettres** | writing pad (block); letter pad ‖ Schreibblock *m;* Briefblock | **~ buvard** | blotting paper ‖ Löschpapier | **~ carbone; ~ carboné** | carbon paper ‖ Durchschlagpapier; Kohlepapier | **étalon ~** | paper currency (standard) ‖ Papierwährung *f* | **fabricant de ~** | paper maker (manufacturer) ‖ Papierfabrikant *m;* Papierhersteller *m* | **~ d'impression** | printing paper ‖ Druckpapier | **~ journal** | newsprint ‖ Zeitungspapier | **~ à lettre(s)** | letter (note) paper ‖ Briefpapier | **~ à lettre deuil** | black-edged letter paper ‖ Trauerrandpapier | **~ à machine** | typewriting paper ‖ Schreibmaschinenpapier | **monnaie de ~** | paper (fiduciary) money (currency) ‖ Papiergeld *n.*
★ **~ libre; ~ mort** | unstamped (ordinary) paper ‖ stempelfreies (ungestempeltes) (nicht verstempeltes) (gewöhnliches) Papier | **~ ministre** | official paper ‖ Aktenpapier | **~ timbré** | stamped paper ‖ Stempelpapier; gestempeltes Papier | **vieux ~s** | waste paper ‖ Altpapier.
★ **mettre qch. sur ~** | to put sth. down on paper; to draw sth. up in writing; to commit sth. to paper ‖ etw. zu Papier bringen; etw. schriftlich niederlegen | **sur le ~** | on paper; theoretically ‖ auf dem Papier; theoretisch.
**papier** *m* Ⓑ [effet de commerce] | bill; bill of exchange; paper; draft ‖ Wechsel *m;* Warenwechsel *m;* Tratte *f* | **~ en l'air** | kite; windmill; fictitious bill ‖ Kellerwechsel | **~ de banque** | bank paper (bill); banker's acceptance ‖ Bankwechsel | **~ de haute banque** | fine bank bill ‖ erstklassiger Bankwechsel | **~ de commerce; ~ commercial** | commercial paper (bill); trade bill; mercantile paper ‖ Warenwechsel; Handelswechsel; Kundenwechsel | **~ hors banque; ~ de haut commerce** | fine (prime) trade paper (bill); white paper ‖ erstklas-

**papier** *m* Ⓑ *suite*
siger Handelswechsel | ~ **de complaisance** | accommodation paper (note) (bill) ‖ Gefälligkeitswechsel | ~ **à échéance** | bill to mature ‖ laufender (fällig werdender) Wechsel | ~ **à courte échéance;** ~ **court** | short-dated (short-termed) bill; short bill (exchange) ‖ kurzfristiger Wechsel; kurzfristiges Papier *n* | ~ **à longue échéance;** ~ **long** | long (long-dated) (long-termed) bill ‖ langfristiger Wechsel; langfristiges Papier *n* | ~ **à vue** | bill at sight (payable at sight) (payable on presentation); sight bill ‖ bei Sicht (bei Vorzeigung) zahlbarer Wechsel; Sichtwechsel.
★ ~ **bancable** | bankable paper; bank paper (bill) ‖ bankfähiger Wechsel; bankfähiges Papier *n* | ~ **non bancable** | not-negotiable bill ‖ nicht bankfähiger Wechsel | ~ **brûlant** | bill about to mature (maturing in a few days) ‖ unmittelbar vor der Fälligkeit stehender Wechsel; in Kürze fälliger Wechsel | ~ **creux** | house bill ‖ trassiert eigener Wechsel; Reitwechsel | ~ **fait** | guaranteed (backed) bill ‖ avalisierter Wechsel | **payer en** ~ | to pay by a bill (in bills) ‖ mit einem Wechsel (mit Wechseln) bezahlen.

**papier** *m* Ⓒ [titre] | bond | [Wert-]Papier *n;* Titel *m* | ~ **à ordre;** ~ **commerçable;** ~ **endossable;** ~ **négociable** | instrument made out to order; assignable (negotiable) instrument ‖ Orderpapier; durch Indossament übertragbares Papier | ~ **au porteur** | bearer bond ‖ Inhaberpapier | ~ **(valeur) de tout repos** | gilt-edged security ‖ mündelsicheres Wertpapier | **valeurs-** ~ **s** | paper holdings ‖ Papierwerte *mpl*.

—**-journal** *m* | newsprint ‖ Zeitungspapier.
—**-monnaie** *m* | paper money (currency) ‖ Papiergeld *n* | **émission de** ~ | fiduciary note issue ‖ Ausgabe *f* von Papiergeld; Papiergeldausgabe.

**papiers** *mpl* Ⓐ [documents] | documents; papers ‖ Urkunden *fpl;* Schriftstücke *npl;* Dokumente *npl;* Papiere *npl* | ~ **d'affaires;** ~ **de commerce** | business (commercial) papers ‖ Geschäftspapiere | ~ **de bord** | ship's (clearance) papers ‖ Schiffspapiere | ~ **de famille;** ~ **domestiques** | family papers ‖ Familienpapiere | ~ **de navire** | ship's papers; sea letter ‖ Schiffspapiere; Bordpapiere.

**papiers** *mpl* Ⓑ [pièces d'identité] | identity (identification) papers; papers of identity ‖ Ausweispiere *npl;* Personalausweise *mpl;* Ausweise; Legitimationspapiere | **faire viser ses** ~ | to have one's papers visaed ‖ seine Ausweispapiere (seinen Paß) mit einem Sichtvermerk versehen lassen.

**papiers** *mpl* Ⓒ [pièces d'expédition] | shipping papers (documents) ‖ Versandpapiere *npl;* Verschiffungsdokumente *npl;* Verladungspapiere; Ladepapiere.

**papiers** *mpl* Ⓓ [journaux] | papers; newspapers ‖ Zeitungen *fpl*.
—**-valeurs** *mpl* | paper securities (holdings) ‖ Papierwerte *mpl*.

**papillon** *m* Ⓐ [fiche porte-étiquette] | attached slip ‖ angehefteter Zettel *m*.
**papillon** *m* Ⓑ [étiquette] | tie-on label ‖ Anhängezettel *m;* Anhänger *m*.
**papillon** *m* Ⓒ | inset map [in the corner of a large map] ‖ kleine Karte *f* [in der Ecke einer größeren].
**paquebot** *m* Ⓐ [ ~ de ligne] | ocean liner ‖ Passagierdampfer *m;* Ozeandampfer | ~ **transatlantique** | Atlantic (Transatlantic) liner ‖ Transatlantikdampfer.
**paquebot** *m* Ⓑ; **paquebot-poste** *m* | mail boat (steamer) ‖ Postschiff *n;* Postdampfer *m*.
**paquet** *m* | packet; package; parcel ‖ Paket *n* | ~ **de lettres** | bundle of letters ‖ Bündel *n* von Briefen | ~ **avec (de) valeur déclarée;** ~ **chargé** | insured packet ‖ Wertpaket *n;* Wertsendung *f* | **lier qch. en** ~ **s** | to bundle up sth. ‖ etw. bündeln.
**paquetage** *m* | making up into packages ‖ Verpaketierung *f*.
**paqueter** *v* | ~ qch. | to parcel sth. up; to do (to make) sth. up into parcels ‖ etw. verpaketieren.
**paquet-poste** *m* | postal packet ‖ Postpaket *n*.
**parachèvement** *m* | completion; finishing ‖ Vollendung *f*.
**parachever** *v* | to complete; to finish ‖ vollenden.
**paragraphe** *m* [alinéa] | paragraph; section ‖ Abschnitt *m;* Absatz *m* | **diviser une lettre en** ~ **s** | to paragraph a letter ‖ einen Brief in Abschnitte (in Absätze) einteilen | **mise en** ~ **s** | paragraphing ‖ Einteilung *f* in Abschnitte.
**paraître** *v* Ⓐ | to appear; to make an appearance ‖ erscheinen | ~ **en justice;** ~ **devant le tribunal;** ~ **à la barre** | to appear in (before the) court (in court) ‖ vor Gericht (vor den Schranken des Gerichts) erscheinen.
**paraître** *v* Ⓑ [être publié] | to be published; to come out; to appear ‖ erscheinen; veröffentlicht werden; herauskommen | ~ **en fascicules;** ~ **en (par) livraisons** | to appear (to be issued) (to be published) in instalments ‖ in Lieferungen (lieferungsweise) erscheinen (veröffentlicht werden) | **faire** ~ **un livre** | to publish (to bring out) a book ‖ ein Buch erscheinen lassen (herausbringen) | **être sur le point de** ~ | to be just ready (just about) to be published (for publication) ‖ im Begriff sein, zu erscheinen; in Kürze erscheinen | **vient de** ~ | just published; just out ‖ soeben erschienen.
**parallèle** *m* | **établir un** ~ **entre qch. et qch.** | to draw a parallel (a comparison) between sth. and sth. ‖ zwischen etw. und etw. eine Parallele (einen Vergleich) ziehen.
**paraphe** *m* | initials *pl* ‖ Handzeichen *n* | **apposition de son** ~ | initialling ‖ Abzeichen *n* | **apposer (mettre) son** ~ **à qch.** | to give (to put) (to sign) one's initials to sth.; to initial sth. ‖ etw. mit seinem Handzeichen versehen; etw. abzeichnen.
**parapher** *v* | ~ **qch.** | to initial sth.; to add one's initials to sth. ‖ etw. abzeichnen; etw. mit seinem Handzeichen versehen; paraphieren | ~ **un brouillon** | to initial a draft ‖ einen Entwurf ab-

zeichnen | ~ **une copie** | to initial a copy ‖ eine Abschrift abzeichnen | ~ **une correction** | to initial an alteration ‖ eine Abänderung abzeichnen | **se** ~ | to be initialled ‖ abgezeichnet werden.

**paraphernal** *adj* | **biens** ~ **aux** | private property of the wife; paraphernalia *pl* ‖ persönliches Eigentum *n* (Sondergut *n*) der Ehefrau.

**paraphrase** *f* | paraphrase; circumlocution ‖ Umschreibung *f*; freie Wiedergabe *f*.

**paraphraser** *v* | to paraphrase ‖ umschreiben | ~ **un discours** | to expand (to amplify) a speech ‖ eine Rede frei wiedergeben.

**parastatal** *adj*[Belgique] | semi-public; quasi-public ‖ quasi-öffentlich | **organismes** ~ **aux** | semi-public institutes (institutions) ‖ quasi-öffentliche Institute.

**parc** *m* | ~ **de camions** | lorry fleet ‖ Kraftfahrzeugpark *m* | ~ **de voitures (de véhicules)** | car (vehicle) fleet ‖ Fahrzeugpark; Wagenpark | ~ **de wagons**; ~ **ferroviaire** | rolling stock ‖ [Eisenbahn-] Wagenpark.

**parcellaire** *adj* | in lots ‖ in Parzellen; parzelliert | **cadastre** ~ ; **plan** ~ | cadastral survey (map) ‖ Katasterplan *m*.

**parcelle** *f* | lot ‖ Parzelle *f* | ~ **de terrain** | plot (parcel) of land ‖ Grundstücksparzelle | ~ **de terrain à bâtir** | parcel of building land; building lot ‖ Bauparzelle.

**parcellé** *adj* | **champ** ~ | field divided into lots ‖ parzelliertes (in Parzellen aufgeteiltes) Grundstück *n*.

**parcellement** *m* | parcelling ‖ Parzellierung *f* | ~ **des fonds** | dividing of land into lots ‖ Grundstücksparzellierung.

**parceller** *v* | to divide in lots ‖ parzellieren; in Parzellen einteilen (aufteilen) | ~ **un héritage** | to portion out an inheritance ‖ eine Erbschaft aufteilen.

**parchemin** *m* | parchment; document ‖ Pergament *n*; Urkunde *f* | **manuscrit sur** ~ | parchment manuscript ‖ Pergamentschrift *f*.

**parchemins** *mpl* Ⓐ | title deeds *pl* ‖ Besitztitel *mpl*.

**parchemins** *mpl* Ⓑ | titles *pl* of nobility ‖ Adelspatente *npl*.

**parcimonie** *f* | excessive economy ‖ übertriebene Sparsamkeit *f*.

**parcimonieusement** *adv* | parsimoniously ‖ in äußerst sparsamer Weise.

**parcimonieux** *adj* | parsimonious ‖ übertrieben sparsam.

**parcours** *m* | journey; voyage; transit ‖ Reise *f*; Durchreise *f* | **en chemin de fer** | railway journey ‖ Bahnreise; Eisenbahnreise; Reise per Bahn | **droit de** ~ | right of way (of passage) ‖ Durchgangsrecht *n*; Durchfahrtsrecht; Wegerecht; Notwegerecht | ~ **de garantie** | trial trip ‖ Versuchsfahrt *f* | ~ **aérien** | air journey; journey by air ‖ Reise auf dem Luftwege; Flugreise | ~ **maritime** | sea voyage (journey); voyage ‖ Seereise; Reise auf dem Seewege.

**par-devant** *adv* | before; in front of ‖ vor | ~ **notaire** | by (before) a notary; in notarial (notarized) form; notarially ‖ durch einen Notar; notariell; in notarieller Form; durch Notariatsakt.

**pardon** *m* Ⓐ | pardon ‖ Begnadigung *f*.

**pardon** *m* Ⓑ [rémission d'une faute] | condonation ‖ Verzeihung *f*.

**pardon** *m* Ⓒ [remise d'une peine] | remission of a sentence ‖ Erlaß *m* einer Strafe; Straferlaß.

**pardonnable** *adj* | pardonable; excusable ‖ entschuldbar; verzeihlich.

**pardonner** *v* | to pardon; to forgive; to condone; to excuse ‖ verzeihen; entschuldigen.

**pareil** *adj* | **en** ~ **cas** | in such (such a) case; in such cases ‖ in diesem (in einem solchen) Falle; in solchen Fällen | **sans** ~ | unequalled; without parallel ‖ ohnegleichen.

**pareille** *f* | **rendre la** ~ **à q.** | to pay sb. back in his own coin ‖ jdm. in seiner eigenen Münze zurückzahlen.

**parent** *m* | relative; relation; kinsman ‖ Verwandter *m* | ~ **par alliance** | relation by marriage ‖ Verschwägerter *m*; Schwager *m* | ~ **du côté maternel** | relation (relative) on the mother's side ‖ Verwandter von der mütterlichen Seite | ~ **du côté paternel** | relation (relative) on the father's side ‖ Verwandter von der väterlichen Seite | ~ **en ligne directe** | relative in the direct line ‖ Verwandter gerader Linie | ~ **par le sang** | blood relation ‖ Blutsverwandter.

★ ~ **s collatéraux** | relatives in the collateral line; collateral relatives ‖ in der Seitenlinie Verwandte *mpl*; Seitenverwandte | **un** ~ **éloigné** | a distant relative ‖ ein entfernter Verwandter | ~ **s germains** | relatives of full blood; blood relations ‖ vollbürtige Verwandte *mpl*; Blutsverwandte | **être proche** ~ | to be closely related ‖ nahe verwandt sein; nahe Verwandte sein | **ses plus proches** ~ **s** | his next of kin ‖ seine nächsten Verwandten *mpl* (Anverwandten) | ~ **s utérins** | relatives of half blood on the mother's side ‖ halbbürtige Verwandte *mpl* von der mütterlichen Seite.

★ **être** ~ **avec q.** | to be related to sb. ‖ mit jdm. verwandt sein | **être** ~ **s à un degré éloigné** | to be distantly related ‖ entfernt (weitläufig) verwandt sein | **se prétendre** ~ **de q.** | to claim to be related to sb. ‖ behaupten, mit jdm. verwandt zu sein | **ses** ~ **s** | his relatives; his relationship ‖ seine Verwandten; seine Verwandtschaft.

**parent** *adj* | related ‖ verwandt | ~ **par mariage** | related by marriage ‖ verschwägert | ~ **par le sang** | related by blood ‖ blutsverwandt | ~ **du côté maternel** | related on the mother's side ‖ mütterlicherseits verwandt | ~ **du côté paternel** | related on the father's side ‖ väterlicherseits verwandt.

**parentage** *m* Ⓐ | relationship; relatives; relations ‖ Verwandtschaft *f*; [die] Verwandten *mpl*.

**parentage** *m* Ⓑ [naissance] | birth; lineage ‖ Geburt *f*; Herkunft *f*; Abkunft *f*.

**parenté** *f* Ⓐ [lien de ~] | relationship; kinship ‖ Verwandtschaft *f*; Verwandtschaftsverhältnis *n* | ~ **par alliance;** ~ **civile** | relationship by marriage;

**parenté** *f* Ⓐ *suite*
affinity ‖ Schwägerschaft *f* | **degré de** ~ | degree of relationship ‖ Verwandtschaftgrad *m* | ~ **au degré successible** | degree of relationship which entitles to inherit ‖ erbberechtigter Verwandtschaftsgrad *m* | ~ **en ligne collatérale** | relationship in the collateral line ‖ Verwandtschaft in der Seitenlinie | ~ **en ligne directe** | relationship in the direct line ‖ Verwandschaft in gerader Linie | **proximité de** ~ | proximity of relationship ‖ Verwandtschaftsnähe *f* | **relations de** ~ | relationship ‖ verwandtschaftliche Beziehungen *fpl* | ~ **naturelle** | natural relationship ‖ natürliche Verwandtschaft.
**parenté** *f* Ⓑ [ensemble des parents et alliés] | relatives; relations; kinsfolk; family ‖ [die] Verwandten *mpl;* Familie *f*.
**parentèle** *f* [ensemble des parents; descendants d'un auteur commun] | **la** ~ | the relatives; the relations ‖ die Verwandtschaft; die Verwandten *mpl.*
**parenthèse** *f* | bracket; parenthesis ‖ Klammer *f* | **entre** ~ **s** | in brackets; in parentheses ‖ in Klammern; eingeklammert | **mettre des mots entre** ~ **s** | to put words between brackets; to bracket (to parenthesize) words ‖ Worte einklammern (in Klammern setzen).
**parents** *mpl* | parents; father and mother ‖ Eltern *pl;* Vater und Mutter | **grands-** ~ | grandparents ‖ Großeltern | ~ **de sang** | natural parents ‖ leibliche Eltern | **sans** ~ | without parents; parentless ‖ elternlos; ohne Vater und Mutter; vollverwaist.
**parer** *v* | ~ **aux besoins de q.** | to supply (to provide for) sb.'s needs ‖ für jds. Bedürfnisse sorgen | **pour** ~ **aux conséquences de qch.** | in order to meet the consequences of sth. ‖ um den Folgen von etw. zu begegnen | ~ **à l'imprévu** | to provide against contingencies ‖ unvorhergesehenen Fällen vorbeugen.
**parère** *m* | written legal opinion on questions of foreign (or commercial) law ‖ schriftliches Rechtsgutachten *n* über Fragen des ausländischen Rechts (oder des Handelsrechts).
**parfaire** *v* | to complete; to perfect; to achieve ‖ vervollständigen; beendigen.
**parfait** *adj* | perfect; complete ‖ vollkommen; abgeschlossen | **en** ~ **accord** | in perfect understanding ‖ in bestem Einvernehmen | **jusqu'à** ~ **paiement** | until full payment is made; until fully paid ‖ bis zur vollständigen Bezahlung; bis vollständig bezahlt ist.
**parité** *f* Ⓐ | equality; parity ‖ Gleichheit *f* | ~ **des voix** | parity of votes ‖ Stimmengleichheit.
**parité** *f* Ⓑ [~ **de change**] | parity ‖ Parität *f* | **change à (à la)** ~ | exchange at par (at parity); par of exchange ‖ Paritätskurs *m;* Parikurs | ~ **du change** | exchange rate parity ‖ Wechselkursparität | **clause de** ~ | parity clause ‖ Paritätsklausel *f* | ~ **du pouvoir d'achat; PPA** | purchasing power parity; PPP ‖ Kaufkraftparität; KKP | ~ **monétaire** | currency parity ‖ Währungsparität | **table des** ~ **s** | parity table; table of parities ‖ Paritätstabelle *f;* Umrechnungstabelle.
— **or** *f* | gold parity ‖ Goldparität *f*.
**parjure** *m* Ⓐ [faux serment] | perjury; forswearing ‖ Meineid *m;* Eidesverletzung *f;* Falscheid *m* | **commettre un** ~ | to commit perjury; to perjure (to forswear) os.; to swear falsely ‖ einen Meineid schwören (leisten); meineidig werden.
**parjure** *m* Ⓑ [personne coupable de parjure] | perjurer ‖ Meineidiger *m*.
**parjure** *adj* | perjured; forsworn ‖ meineidig.
**parjurer** *v* | **se** ~ ; ~ **sa foi** | to perjure (to forswear) os.; to commit perjury ‖ einen Meineid schwören (leisten); meineidig werden.
**parlement** *m* | parliament ‖ Parlament *n* | **les Chambres du** ~ | the Houses of Parliament ‖ die Kammern *fpl* des Parlaments | **dissolution du** ~ | dissolution of Parliament ‖ Auflösung *f* des Parlaments; Parlamentsauflösung | **membre du** ~ | Member of Parliament ‖ Mitglied *n* des Parlaments; Parlamentsmitglied | **ouverture du** ~ | opening of parliament ‖ Eröffnung *f* des Parlaments | **prorogation du** ~ | prorogation of parliament ‖ Vertagung *f* des Parlaments | **séance du** ~ | sitting of parliament ‖ Sitzung *f* des Parlaments; Parlamentssitzung.
★ **convoquer le** ~ | to convene (to summon) parliament ‖ das Parlament einberufen | **dissoudre le** ~ | to dissolve parliament ‖ das Parlament auflösen | **proroger le** ~ | to prorogue parliament ‖ das Parlament vertagen.
**parlementage** *m* | parleying; parley ‖ Unterhandeln *n;* Parlamentieren *n*.
**parlementaire** *m* Ⓐ [membre du parlement] | parliamentarian; Member of Parliament ‖ Parlamentarier *m;* Parlamentsmitglied *n*.
**parlementaire** *m* Ⓑ | bearer of a flag of truce ‖ Parlamentär *m;* Unterhändler *m*.
**parlementaire** *adj* Ⓐ | parliamentary ‖ parlamentarisch | **comité** ~ | parliamentary committee; committee of parliament ‖ parlamentarischer Ausschuß *m;* Parlamentsausschuß | **constitution** ~ ; **gouvernement** ~ ; **régime** ~ | parliamentary system; representative government ‖ parlamentarische Verfassung *f* (Regierungsform *f*); parlamentarisches Regierungssystem *n;* Parlamentarismus *m* | **immunité** ~ ; **inviolabilité** ~ | parliamentary immunity; privilege ‖ parlamentarische Unverletzlichkeit *f* (Immunität *f*) | **majorité** ~ | parliamentary majority; majority in parliament ‖ Parlamentsmehrheit *f;* Mehrheit im Parlament | **session** ~ | parliamentary session; session of parliament ‖ Tagung *f* des Parlaments; Sitzungsperiode *f;* Legislaturperiode *f* | **vacances** ~ **s** | recess *sing* ‖ Parlamentsferien *pl*.
**parlementaire** *adj* Ⓑ | **drapeau** ~ ; **pavillon** ~ | flag of truce ‖ Parlamentärsflagge *f*.
**parlementarisme** *m* | parliamentarism; parliamentary system ‖ Parlamentarismus *m;* parlamentarisches System *n*.

**parlementer** *v* [entrer en pourparlers] | to parley; to hold a parley; to be in parley || unterhandeln; parlamentieren; in Unterhandlungen treten (stehen).
**parler** *m* | ~ **sommaire** | summary proceedings *pl* || summarisches Verfahren *n*.
**parler** *v* | ~ **affaires** | to talk business || vom (über das) Geschäft reden.
**paroisse** *f* Ⓐ [commune] | parish || Kirchengemeinde *f* | **clerc de** ~ | parish clerk || Gemeindediener *m*; Kirchendiener *m*; Küster *m*.
**paroisse** *f* Ⓑ [territoire] | parish; diocese || Pfarrbezirk *m*; Kirchensprengel *m*; Kirchspiel; Pfarrei *f*; Diözese *f*.
**paroisse** *f* Ⓒ [habitants] | parishioners *pl*; parish || [die] Gemeindemitglieder *npl*; [die] Pfarrkinder *npl*.
**paroisse** *f* Ⓓ [église paroissiale] | parish church || Pfarrkirche *f*.
**paroissial** *adj*; **paroissien** *adj* | parochial; of the parish || kirchengemeindlich; zum Kirchensprengel gehörig | **registre** ~ | parish (church) register || Kirchenbuch *n*; Kirchenregister *n*.
**paroissien** *m* [habitant d'une paroisse] | parishioner; member of the parish (of the church) || Kirchengemeindemitglied *n*.
**parole** *f* Ⓐ | **adresser la** ~ **à q.** | to speak to sb.; to address sb.; to address os. to sb. || an jdn. das Wort richten; jdn. ansprechen (anreden) | **avoir la** ~ | to have the floor || das Wort haben | **couper la** ~ **à q.** | to interrupt sb. || jdn. unterbrechen | **demander la** ~ | to ask for leave to speak || sich zum Wort melden; ums Wort bitten | **donner la** ~ **à q.** | to give sb. the floor (leave to speak) || jdm. das Wort erteilen | **porter la** ~ | to be the spokesman; to act as spokesman || der Wortführer (der Sprecher) sein | **prendre la** ~ | to take the floor || das Wort ergreifen | **prendre la** ~ **sur l'ordre du jour** | to rise to a point of order || das Wort zur Tagesordnung ergreifen | **reprendre la** ~ | to resume; to go on || fortfahren; weitersprechen | **retirer la** ~ **à q.** | to cut sb. short || jdm. das Wort entziehen.
**parole** *f* Ⓑ [éloquence] | eloquence || Beredsamkeit *f* | **posséder une grande maîtrise de la** ~ | to possess great oratorial powers || eine große Rednergabe besitzen | **la puissance de la** ~ | the power (the might) of eloquence (of speech) || die Macht der Beredsamkeit (der Sprache).
**parole** *f* Ⓒ [promesse] | promise; word || Versprechen *n*; Wort *n* | **homme de** ~ | man of his word || Wortsmann *m*; Mann von Wort | ~ **d'honneur** | word of honor || Ehrenwort | **manque de** ~ | breach of one's word; failure to keep one's word (one's promise) || Nichteinhaltung *f* eines (seines) Versprechens (Wortes); Wortbruch *m* | **prisonnier sur** ~ | prisoner on parole || auf Ehrenwort freigelassener Gefangener *m*.
★ **acquitter (tenir) sa** ~ ; **tenir** ~ | to keep (to redeem) one's word || sein Wort halten (einlösen); Wort halten | **croire q. sur** ~ **(sur sa** ~**)** | to take sb.'s word || jdm. auf sein Wort glauben | **donner sa** ~ **à q.** | to give sb. one's word || jdm. sein Wort geben | **manquer à sa** ~ | to break one's word || sein Wort brechen; wortbrüchig werden | **rendre sa** ~ **à q.** | to release sb. from his promise (from his word) || jdn. von seinem Wort (von seinem Versprechen) entbinden | **reprendre (retirer) (revenir sur) sa** ~ | to retract one's promise; to take back one's word || sein Versprechen (sein Wort) zurückziehen (zurücknehmen).

**parquet** *m* Ⓐ [espace dans une salle de justice] | **le** ~ | the well of the court || der Platz *m* vor dem Richtertisch [im Gerichtssaal].
**parquet** *m* Ⓑ [local] | **le** ~ | the public prosecutor's office (offices) || die Diensträume *mpl* der Staatsanwaltschaft.
**parquet** *m* Ⓒ [ensemble des magistrats du ministère public] | **le** ~ | the prosecutors *pl*; the prosecution || die Staatsanwaltschaft; die Anklagebehörde | **les membres du** ~ | the members of the public prosecutor's office || die Mitglieder *npl* der Staatsanwaltschaft | **aller à** ~ | to accept an appointment to the public prosecutor's office || eine Ernennung zur Staatsanwaltschaft annehmen | **être déféré au** ~ | to be handed over to the public prosecutor's office || der Staatsanwaltschaft übergeben werden.
**parquet** *m* Ⓓ [dans la Bourse] | **le** ~ | the stock exchange || der Börsenraum; die Börsenhalle.
**parquet** *m* Ⓔ [ensemble des agents de change] | **le** ~ | the body of stockbrokers (of stock exchange brokers) || die Gesamtheit der Börsenmakler.
**parquet** *m* Ⓕ [marché officiel] | **le** ~ | the official market || die amtliche Börse.
**parrain** *m* Ⓐ | godfather || Taufzeuge *m*; Pate *m*; Götti *m* [S] | **être** ~ **de q.** | to stand godfather to sb. || jdm. Pate stehen.
**parrain** *m* Ⓑ [promoteur] | sponsor; promoter || Förderer *m* | **être** ~ **de qch.** | to sponsor (to promote) sth. || etw. fördern (unterstützen).
**parrainage** *m* Ⓐ | relationship between godparents and godchild || Patenschaft *f*; Patenstelle *f*.
**parrainage** *m* Ⓑ | sponsorship || Schutzherrschaft *f*.
**parricide** *m* Ⓐ | parricide; murder of an ancestor in direct line || Vatermord *m*; Mord an einem in direkter Linie verwandten Vorfahren.
**parricide** *m* Ⓑ | parricide || Vatermörder *m*.
**parricide** *adj* | parricidal || vatermörderisch.
**part** *m* [enfant nouveau-né] | newly born child; infant || neugeborenes Kind *n*; [das] Neugeborene | **confusion de** ~ | impossibility of affiliating a child || Unmöglichkeit *f* der Feststellung der Vaterschaft | **substitution (supposition) de** ~ | substitution of a child || Kindesunterschiebung *f* | **suppression de** ~ | infanticide || Kindsmord *m*; Kindestötung *f*.
**part** *f* Ⓐ [portion] | part; share; portion || Teil *m*; Anteil *m* | ~ **d'apport**; ~ **de fondateur**; ~ **bénéficiaire** | founder's share || Gründeranteil | ~ **d'association**; ~ **sociale** | share in a partnership; partnership (business) share || Gesellschaftsanteil;

**part** *f* Ⓐ *suite*
Geschäftsanteil | **ayant-droit à une ~** | party entitled to a share; participant; beneficiary || Anteilsberechtigter *m* | **~ de copropriété** | co-ownership share || Miteigentumsanteil | **~ s dans les entreprises liées** | shares in affiliated undertakings || Anteile an verbundenen Unternehmen | **~ d'héritage; ~ héréditaire** | share in an inheritance; hereditary portion || Erbanteil; Erbteil | **~ d'intérêt** | share of interest || Zinsanteil | **~ s libérées** | paid-up shares || eingezahlte Anteile (Aktien) | **~ du lion** | lion's share || Löwenanteil | **~ de prise** | prize money || Prisengeld *n* | **quote-~** | quota; share; proportion; pro rata || verhältnismäßiger Anteil; Quota *f* | **~ de syndicat; ~ syndicale; ~ syndicature** | share of underwriting || Syndikatsanteil | **~ de taxe** | share in the freight || Frachtanteil.
★ **~ active dans une maison** | active share in a business (in a firm) || aktive Teilhaberschaft *f* in einer Firma | **la ~ afférente à q.** | the portion accruing (falling by right) to sb. || der auf jdn. entfallende Anteil; der jdm. rechtmäßig zustehende Teil | **ayant droit à une ~** | entitled to a share; participating || anteilsberechtigt | **~ minière** | share in a mine; mining share || Kuxe *f*.
★ **avoir sa ~ de qch.** | to come in for a share in sth. || seinen Anteil an etw. bekommen; zu seinem Anteil an etw. kommen | **avoir sa bonne ~** | to come in for one's full share in sth. || seinen vollen Anteil an etw. bekommen | **diviser qch. en ~ s** ① | to divide sth. into portions || etw. in Portionen aufteilen | **diviser qch. en ~ s** ② | to share out sth. || etw. austeilen | **faire la ~** | to allot the shares || die Anteile zuweisen | **faire ~ à plusieurs** | to go shares with sb. || mit jdm. teilen | **mettre q. de ~** | to give sb. a share in the profits || jdn. am Gewinn beteiligen | **mettre q. de ~ à demie** | to go half-shares (fifty-fifty) with sb. || Halbpart mit jdm. machen; mit jdm. zur Hälfte teilen | **payer sa ~** | to pay (to contribute) one's share || seinen Anteil zahlen; seinen Beitrag leisten.
★ **prendre ~ (avoir ~) à qch.** ① | to have a share (an interest) in sth.; to share (to participate) (to take part) in sth. || an etw. Anteil haben (beteiligt sein) (teilnehmen) | **prendre ~ à qch.** ② | to assist (to be present) at sth. || an etw. teilnehmen; etw. beiwohnen | **prendre ~ dans une affaire** | to take a share (an interest) in a business (in a deal); to participate in a business || sich an einem Geschäft beteiligen | **prendre une ~ active à une affaire** | to take an active part in a matter || an einer Sache tätig teilnehmen; sich in einer Sache betätigen | **prendre ~ à un crime** | to become a party to a crime || sich an einem Verbrechen beteiligen | **prendre ~ aux hostilités** | to be engaged in (in the) hostilities || an (an den) Feindseligkeiten teilnehmen | **prendre ~ à une querelle** | to become a party in (to) a dispute || sich an einem Streit beteiligen | **prétendre ~ à qch.** | to claim a share in sth. || an etw. einen Anteil beanspruchen.

★ **de la ~ de** | on the part of || seitens; von Seiten | **d'une ~ ... d'autre ...** | on the one hand ..., on the other hand ... || einerseits ..., andererseits ... | **pour ma ~** | for my part || meinerseits.
**part** *f* Ⓑ | **billet (lettre) de faire-~; lettre de ~** | family anouncement || Familienanzeige *f* | **faire-~ de décès** | notification of death || Todesanzeige *f* | **faire-~ de mariage** | wedding card || Vermählungsanzeige *f* | **faire ~ de qch. à q.** | to inform (to advise) sb. of sth. || jdn. von etw. benachrichtigen (unterrichten).
**partage** *m* Ⓐ [action de diviser en portions] | division; partition; sharing; apportionment; repartition || Teilung *f*; Verteilung *f*; Aufteilung *f*; Zuteilung *f* | **acte (traité) de ~** | instrument of division; treaty of partition || Teilungsurkunde *f*; Teilungsvertrag *m* | **action (demande) en ~** | action for division || Teilungsklage *f*; Klage auf Teilung | **~ des bénéfices** | distribution (appropriation of profits) || Gewinnverteilung; Gewinnausschüttung *f* | **~ de communauté** | partition (division) of the community || Gemeinheitsteilung; Auseinandersetzung *f* | **état (plan) (projet) (règlement) (restriction) de ~** | plan for distribution; partition plan || Verteilungsplan *m*; Teilungsplan; Auseinandersetzungsplan | **liquidation et ~** | winding up for the purpose of distribution || Liquidation *f* zum Zwecke der Auseinandersetzung (der Teilung) | **~ du patrimoine; ~ de (de la) succession** | division (partition) of an estate || Teilung der Erbschaft; Erbauseinandersetzung *f*; Erbteilung | **~ d'un pays** | partition of a country || Aufteilung eines Landes | **procédure de ~** | procedure of partition || Auseinandersetzungsverfahren *n*; Teilungsverfahren | **~ de responsabilité** | division of responsibility || Teilung der Verantwortung *f* | **~ par tête** | division by heads || Teilung nach Köpfen | **~ du travail** | division of labo(u)r || Arbeitsteilung | **~ judiciaire** | partition agreement made (entered into) before the court || gerichtliche Auseinandersetzung *f*.
★ **faire le ~ de qch.** | to divide (to share out) sth. || etw. teilen (aufteilen) (auseinandersetzen) | **tomber (échoir) en ~ à q.** | to fall to sb.'s share || jdm. bei der Teilung zufallen.
**partage** *m* Ⓑ [portion] | share; portion; lot || Anteil *m*; Portion *f* | **avoir qch. en ~** | to receive sth. as one's share || etw. zugeteilt (als Anteil) erhalten | **échoir (tomber) en ~ à q.** | to fall to sb.'s share (lot) || jdm. als Anteil zufallen.
**partage** *m* Ⓒ [**~ de votes; ~ de voix**] equality (parity) of votes || Stimmengleichheit *f* | **en cas de ~ (de ~ égal) des voix** | if the votes are equal || bei Stimmengleichheit | **en cas de ~ la voix du président est prépondérante** | if the votes are equal, the president has the casting vote || bei Stimmengleichheit entscheidet die Stimme des Präsidenten.
**partagé** *adj* | **opinion(s) ~ e(s)** | division of opinion;

dissension || geteilte Meinung(en) *fpl;* Uneinigkeit *f.*

**partageable** *adj* | dividable; divisible; dividable into shares || teilbar; in Teile zerlegbar.

**partagé** *adj* | être ~ d'opinion sur qch. | to be divided in opinion over sth. || über etw. geteilter Ansicht sein.

**partageant** *m* Ⓐ | one who takes part in a division || einer, der an einer Teilung beteiligt ist.

**partageant** *m* Ⓑ | partaker || Teilnehmer *m;* Beteiligter *m.*

**partageant** *part* | en ~ également | share and share alike || zu gleichen Teilen.

**partager** *v* Ⓐ [diviser] | to divide; to share out; to apportion; to parition || teilen; verteilen; austeilen; aufteilen | ~ un bénéfice | to distribute a profit || einen Gewinn verteilen | ~ le différend | to split the difference || sich in die Differenz teilen; die Differenz halbieren | ~ un dividende | to declare (to distribute) a dividend || eine Dividende ausschütten | ~ avec q. les frais de qch. | to go shares with sb. in the expense of sth. || sich mit jdm. in die Kosten von etw. teilen | ~ en frères | to divide equally (justly) || gerecht (gleichmäßig) (brüderlich) (unter Brüdern) teilen | masse à ~ | property divisible || Teilungsmasse *f* | ~ avec q. | to go shares with sb. || mit jdm. teilen.

**partager** *v* Ⓑ [participer] | to share || teilen; teilhaben | ~ l'avis (l'opinion) de q. | to share sb.'s opinion (view) || jds. Ansicht teilen | ~ dans une succession | to share (to have a share) (to be entitled to a share) in a succession || einen Anteil an einer Erbschaft haben; erbanteilsberechtigt sein.

**partageur** *m* | person who claims a share || eine Person, die einen Anteil beansprucht.

**partance** *f* | departure || Abgang *m;* Auslaufen *n;* **navire en** ~ | ship just sailing || gerade abgehendes Schiff *n* | **point de** ~ | port of sailing || Abgangshafen *m* | **en** ~ | ready to sail || abgangsbereit | **en** ~ **pour...** | bound for... || nach... auslaufend.

**partenaire** *m* | partner || Partner *m* | **Etat** ~ | partner country || Partnerland *n* | **les** ~**s sociaux** | the employed and employees; the two sides of industry; management and labo(u)r; the employer's federations and the trade unions || die Sozialpartner *mpl;* die Arbeitgeberverbände und die Gewerkschaften; die Tarifpartner.

**parti** *m* Ⓐ [~ politique] | [political] party || [politische] Partei *f* | **accession à un** ~ | accession (adherence) to a party || Beitritt *m* zu einer Partei; Eintritt *m* in eine Partei | **adhérence (adhésion) à un** ~ | adherence to a party || Zugehörigkeit *f* zu einer Partei | **adhérent à un** ~ | adherent (supporter) of a party || Anhänger *m* einer Partei; Parteigänger *m* | **le** ~ **du cabinet** | the government party || die Regierungspartei | **chef de** ~ | party leader || Parteiführer *m* | **les** ~**s de la coalition** | the coalition parties || die Koalitionsparteien | **dissolution d'un** ~ | dissolution of a party || Auflösung *f* einer Partei | **doctrine (programme) du** ~ | party platform (program) (ticket) || Parteiprogramm *n;* Parteidoktrin *f* | **esprit de** ~ | party spirit || Parteigeist *m* | **formation d'un** ~ | foundation (formation) of a party || Gründung *f* einer Partei | **guerre de** ~ **s** | party warfare (quarrels); political strife || Parteihader *m;* Parteizwist *m* | **homme de** ~; **membre du** ~ | party man (member); partisan || Parteimann; Parteiangehöriger; Parteimitglied *n* | **le** ~ **de la majorité** | the majority party || die Mehrheitspartei | **les** ~ **s de la minorité** | the minority parties || die Minderheitsparteien | **les** ~ **s de l'opposition** | the opposition (opposing) parties; the opposition || die Oppositionsparteien; die Opposition | **organe (organe officiel) du** ~ | party organ (paper); official party paper || Parteizeitung; offizielles Parteiorgan *n* | **politique de** ~ | party politics *pl* || Parteipolitik *f.*

★ **être du** ~ **de q.;** **prendre** ~ **pour q.** | to side with sb. || sich auf jds. Seite stellen | **prendre le** ~ **de q.** | to take sb.'s side (part); to take part with sb. || für jdn. Partei ergreifen.

**parti** *m* Ⓑ | decision; choice || Entscheidung *f;* Wahl *f* | **prendre** ~ **(un** ~ **)** | to come to a decision; to declare os. || zu einer Entscheidung kommen; sich erklären | **prendre le** ~ **de faire qch.** | to resolve to do sth. || sich entschließen, etw. zu tun | ~ **pris** ① | set purpose || vorgefaßte Absicht *f* | **parti-pris** ② | prejudice; preconceived view (opinion) || vorgefaßte Beurteilung (Meinung); Voreingenommenheit *f* | **de** ~ **pris** | deliberately; of set purpose || mit wohlüberlegtem Entschluß *m* | **juger sans** ~ **pris** | to judge without bias || unbefangen urteilen.

**parti** *m* Ⓒ [profit] | advantage; profit || Vorteil *m;* Nutzen *m* | **tirer** ~ **de qch.** | to take advantage of sth.; to turn sth. to account; to make capital out of sth. || aus etw. Vorteil (Nutzen) ziehen; aus etw. Kapital schlagen.

**parti** *m* Ⓓ [personne à marier] | match || Heiratspartie *f* | **un bon** ~ | a good match || eine gute Partie.

**partiaire** *adj* | produce-sharing || in Teilpacht | **colon** ~ ; **fermier** ~ | farmer who pays his rent in kind || Teilpächter *m* | **colonage** ~ | share-cropping || Teilpacht *f.*

**partial** *adj* | partial; biassed; one-sided || parteiisch; einseitig | ~ **envers q.** | partial to sb.; biassed in favor of sb. || parteiisch zu jds. Gunsten.

**partialement** *adv* | partially; with partiality || parteiisch; voreingenommen.

**partialiser** *v* | **se** ~ | to become partial (biassed) || parteiisch werden.

**partialité** *f* | partiality; bias; one-sidedness || Parteilichkeit *f;* Einseitigkeit *f* | **pour motif de** ~ | on account of presumed partiality || wegen Besorgnis *f* der Befangenheit | **avec** ~ | with partiality; partial; biassed; one-sided || parteiisch; einseitig.

**partibilité** *f* | capacity of being divided; divisibility || Teilbarkeit *f.*

**partible** *adj* | divisible; dividable || teilbar.

**participant** *m* Ⓐ [co- ~ ] | participant; participator;

**participant** *m* Ⓐ *suite*
sharer; part owner || Anteilnehmer *m;* Teilhaber *m;* Anteilsberechtigter *m*.
**participant** *m* Ⓑ | partaker || Teilnehmer *m;* Beteiligter *m*.
**participant** *adj* | participating || teilnehmend.
**participatif** *adj* Ⓐ [ayant la faculté de participer] | capable of taking part || teilnahmefähig.
**participatif** *adj* Ⓑ [ayant le droit de participer] | entitled to take part || teilnahmeberechtigt.
**participation** *f* Ⓐ | participation; sharing; partnership || Beteiligung *f;* Teilhaberschaft *f;* Partnerschaft *f* | ~ **aux bénéfices** | profit-sharing; share (participation) in the profits || Gewinnbeteiligung | **assurance avec ~ aux bénéfices** | with-profits policy || Versicherung *f* mit Gewinnbeteiligung | **assurance-vie avec ~ aux bénéfices** | participating life contract || Lebensversicherung mit Gewinnbeteiligung | **co ~** | copartnership || Partnerschafts- (Teilhaberschafts-) (Gesellschafts)verhältnis *n* | **compte de ~ (en ~)** | joint (joint venture) (syndicate) account || gemeinsames Konto *n;* Beteiligungskonto | **fonds de ~** | profit-sharing fund || Beteiligungsfonds *m;* Gewinnfonds | **~ à moitié** | half interest || Beteiligung zur Hälfte; Hälftenbeteiligung | **opération en ~** | transaction (deal) on joint account || Beteiligungsgeschäft *n* | **prise de ~** | participating; taking a share || Übernahme *f* einer Beteiligung | **produit des ~ s; revenu sur ~** | proceeds (revenue) from participations || Ertrag *m* (Erträgnisse *npl*) aus Beteiligungen | **société en ~; association commerciale en ~** | particular partnership || offene Handelsgesellschaft *f* | **société (société anonyme) à ~ ouvrière** | industrial partnership || Gesellschaft *f* (Aktiengesellschaft) mit Beteiligung der Arbeiter | **~ d'un tiers** | interest of one third || Drittelsbeteiligung | **titres de ~** | participation stock || Beteiligungswerte *mpl;* Beteiligungen *fpl* | **~ des travailleurs aux bénéfices** | profit-sharing by workers and employees || Beteiligung der Arbeiter und Angestellten am Gewinn.
★ **~ déterminante** | controlling interest || maßgebliche Beteiligung | **~ électorale** | percentage of the electorate who voted; poll || Wahlbeteiligung | **~ financière** | financial participation || finanzielle Beteiligung | **~ syndicale** | participation as underwriter || Konsortialbeteiligung; Syndikatsbeteiligung | **en ~** | for (on) joint account || auf (für) gemeinsame (gemeinschaftliche) Rechnung.
**participation** *f* Ⓑ [complicité] | complicity || Teilnahme *f;* Mitwirkung *f* | **~ à un crime** | participation in a crime || Teilnahme an einem Verbrechen | **~ coupable** | criminal participation || strafbare Beteiligung *f*.
**participer** *v* | **~ à qch.** | to participate (to share) (to partake) in sth. || an etw. teilhaben (Anteil haben); sich an etw. beteiligen | **~ à raison de x % à qch.** | to have an x % share (interest) in sth. || an etw. mit x % beteiligt sein | **~ à moitié (à raison de la moitié) à une affaire** | to take (to have) a half-interest in a business || sich an einem Geschäft zur Hälfte beteiligen; an einem Geschäft hälftig [S] beteiligt sein.
**particulariser** *v* | to relate in detail; to specify; to give particulars (details) || im Einzelnen angeben; spezifizieren; einzeln aufführen.
**particularisme** *m* | particularism || Partikularismus *m*.
**particulariste** *m* | particularist || Partikularist *m*.
**particulariste** *adj* | particularistic || partikularistisch; Partikular . . .
**particularité** *f* Ⓐ [circonstance particulière] | particular circumstance; particular (peculiar) nature; peculiarity || Eigentümlichkeit *f;* eigentümliches Merkmal *n;* Besonderheit *f*.
**particularité** *f* Ⓑ [détail] | detail || Einzelheit *f*.
**particulier** *m* Ⓐ | **en ~** | in particular; particularly || insbesondere; besonders.
**particulier** *m* Ⓑ [personne particulière; simple ~] | private individual (person) || Privatperson *f;* Privatmann *m* | **avoirs des ~ s** | private accounts || private Guthaben *npl;* Guthaben von Privatpersonen | **agir en simple ~ (en qualité de simple ~) (en tant que ~)** | to act only as (merely as) a private individual || nur (lediglich) als Privatperson handeln.
**particulier** *m* Ⓒ [individu] | individual || Einzelperson *f*.
**particulier** *m* Ⓓ [vie particulière] | **dans le ~** | in private life || im Privatleben | **en ~** | privately || privatim.
**particulier** *adj* Ⓐ | particular; special; separate || besonders; speziell | **arrangement ~** | special arrangement || Sonderabmachung *f* | **avarie(s) ère(s)** | particular average || besondere (einfache) Havarie *f* (Haverei *f*) | **règlement d'avarie ~ ère** | particular average adjustment || Regulierung *f* der einfachen Havarie | **cas ~** | special (specific) case || Sonderfall *m;* Spezialfall | **dans le cas ~** | in a particular case || im einzelnen Fall; im Einzelfalle | **contrat ~; convention ~ère** | special (separate) agreement (contract) || Sondervertrag *m;* Sonderabmachung *f;* Separatvertrag *m* | **correspondant ~** | special correspondent || Sonderberichterstatter *m;* Sonderkorrespondent *m* | **disposition ~ère** | special regulation || Sonderbestimmung *f* | **droit ~** | special right; privilege || Sonderrecht *n* | **fonctions ~ères** | special duties || Sonderaufgaben *fpl* | **fonds ~** | separate estate (property) || Sondervermögen *n;* Sondereigentum *n* | **intérêts ~ s** | particular interests; bye-interests || Sonderinteressen *npl;* Nebeninteressen | **paix ~ère** | separate peace || Sonderfriede *m;* Separatfriede | **fondé de pouvoir ~** | special attorney || Sonderbevollmächtigter *m* | **rapport ~** | special report || Sonderbericht *m;* Spezialbericht | **signes ~ s** | peculiarities *pl* || besondere Kennzeichen *npl* | **apporter des soins ~ s à qch.** | to take special care with sth. || besondere Sorgfalt auf etw. verwenden | **successeur à titre ~** | successor by special arrangement ||

Sondernachfolger *m* | **traité** ~ ① | special (separate) treaty (agreement) || Sonderabkommen *n;* Separatabkommen | **traité** ~ ② | bilateral treaty || zweiseitiger Staatsvertrag *m.*

**particulier** *adj* ⓑ | private || privat | **audience** ~ **ère** | hearing in private || nicht-öffentliche Sitzung *f* | **être reçu en audience** ~ **ère** | to be received in private audience || in Privataudienz *f* empfangen werden | **banque** ~ **ère** | private bank || Privatbank *f* | **cabinet** ~ | private office || Privatbüro *n;* Privatkontor *n* | **chemin** ~ | private road || Privatweg *m* | **compagnie** ~ **ère** | private company (partnership); partnership || private Gesellschaft *f;* Gesellschaft des bürgerlichen Rechts | **compte** ~ | private account || Privatkonto *n* | **livre de compte** ~ | private book (account book) || Privatkontobuch *n* | **grand livre des comptes** ~ **s** | private ledger || Privatkontenbuch *n* | **convention** ~ **ère** | private contract (agreement) || privatschriftlicher Vertrag *m;* Privatvertrag.

★ **études** ~ **ères** | private studies || Privatstudien *fpl* | **intérêts** ~ **s** | private interests || Privatinteressen *npl;* private Interessen (Belange *mpl* ) | **leçons** ~ **ères** | private lessons || Privatstunden *fpl;* Privatunterricht *m* | **maison** ~ **ère** | private house || Privathaus *n* | **membre** ~ | private member || Einzelmitglied *n* | **renseignements** ~ **s** | private information || Privatauskunft *f;* private Mitteilungen *fpl;* Privatinformation *f* | **secrétaire** ~ | personal (private) secretary || Privatsekretär *m.*

**particulière** *f* | independent woman (lady) || Privatiere *f.*

**particulièrement** *adv* Ⓐ [spécialement] | in particular; particularly; specially || insbesondere; besonders; speziell.

**particulièrement** *adv* ⓑ [singulièrement] | peculiarly; uncommonly; unusually || eigenartigerweise; ungewöhnlich; außergewöhnlich.

**partie** *f* Ⓐ [portion d'un tout] | part [of a whole]; portion || Teil *m* [eines Ganzen]; Anteil *m* | **offre d'une** ~ | partial offer || Teilangebot *n;* Teilofferte *f* | ~ **constituante;** ~ **essentielle;** ~ **intégrante;** ~ **substantielle** | essential (integral) (substantial) part (portion) || wesentlicher Teil (Bestandteil *m*) | **faire (former)** ~ **essentielle (intégrante) de qch.** | to form (to be) an integral part of sth.; to be part and parcel of sth. || einen wesentlichen Bestandteil von etw. bilden | **en grande** ~ | to a great extent; in a great measure || zu einem großen Teil | **contribuer pour** ~ **aux frais de qch.** | to contribute in part in the expenses of sth. || zu einem Teil zu den Kosten von etw. beitragen | **faire** ~ **de qch.** | to form (to be) a part of sth.; to belong to sth. || einen Teil von etw. bilden (darstellen); zu etw. gehören | **faire** ~ **du bureau** | to be (to sit) on the committee || im Ausschuß sein (sitzen); dem Ausschuß angehören | **en** ~ | partly; in part; partial || teilweise; zum Teil; teils | **en tout ou en** ~ | wholly or partly || ganz oder teilweise.

**partie** *f* ⓑ | party || Partei *f* | **les** ~ **s en cause** | the parties to the case || die beteiligten Parteien; die Beteiligten *mpl* | **les** ~ **s en conflit** | the parties in dispute || die streitenden Parteien; die Streitenden *mpl* | **l'intention (les intentions) des** ~ **s** | the intention(s) of the parties || die Absichten der Parteien (der Beteiligten); der Parteiwille | **les** ~ **s en justice (au procès); les** ~ **s litigantes (plaidantes)** | the parties in a lawsuit (in a civil action); the litigant parties; the litigants || die streitenden (die prozeßführenden) Parteien; die Prozeßparteien; die Streitsteile *mpl.*

★ ~ **adjudicataire** | contracting party; contractor || Partei, an welche ein Auftrag vergeben worden ist | ~ **adverse** | opposing party; opponent || Gegenpartei; gegnerische Partei; Prozeßgegner *m;* Gegner *m* | **la** ~ **appelante** | the appealing party; the appellant || die Berufungsklägerin; der Berufungskläger | **les** ~ **s belligérantes** | the belligerent parties; the belligerents *pl* || die kriegführenden Mächte *fpl;* die Kriegführenden *mpl* | ~ **civile** ① | party in a civil suit (action) || Partei in einem bürgerlichen Rechtsstreit (in einem Zivilprozeß) | ~ **civile** ② | party claiming damages [in a criminal case] || Nebenkläger [im Strafprozeß] | **action de la** ~ **civile** | private prosecution || Privatklage *f;* Strafklage *f* der Zivilpartei | **se porter** ~ **civile contre q.** ① | to bring a civil action against sb.; to sue sb. in court (in the civil courts) || gegen jdn. eine Zivilklage einreichen (einen Zivilprozeß anstrengen); jdn. verklagen | **se porter** ~ **civile contre q.** ② | to claim damages from sb. [in a criminal case] || gegen jdn. als Nebenkläger auftreten | **les** ~ **s contractantes** | the contracting parties || die vertragschließenden Parteien (Teile *mpl* ); die Vertragsparteien; die Vertragschließenden *mpl;* die Kontrahenten *mpl* | **les Hautes** ~ **s Contractantes** | the High Contracting Parties || die Hohen Vertragschließenden *mpl;* die Hohen vertragschließenden Teile *mpl* | **la** ~ **défaillante** | the defaulting party || die ausgebliebene (die nicht erschienene) (säumige) Partei | **la** ~ **défenderesse** | the defending party; the defendant || die beklagte Partei; die (der) Beklagte | **la** ~ **demanderesse** | the plaintiff || die klägerische Partei; die Klagspartei; die Klägerin | **la** ~ **la plus diligente; la** ~ **poursuivante** | the prosecuting party || die betreibende Partei | **la** ~ **gagnante** | the successful party || die obsiegende Partei; der obsiegende Teil | ~ **intéressée** | interested party; party concerned || Beteiligter *m;* Interessent *m* | **la** ~ **intervenante** | the intervening party || die intervenierende Partei; der Intervenient | **la** ~ **lésée** | the injured party; the injured || die verletzte Partei; der Verletzte | **la** ~ **publique** | the public prosecutor; the prosecution || die Staatsanwaltschaft; der Staatsanwalt.

★ **assigner les** ~ **s** | to summon the parties || die Parteien (die Beteiligten) vorladen | **avoir affaire à forte** ~ | to have a powerful opponent || einen mächtigen Gegner haben | **entendre les avocats des deux** ~ **s** | to hear counsel on both sides || die

**partie** *f* Ⓑ *suite*
Vorträge (Plädoyers) der Prozeßbevollmächtigten der beiden Parteien entgegennehmen | **être ~ à** | to be a party to || Partei sein bei | **se porter ~ contre q.** ① | to sue sb. || jdn. verklagen | **se porter ~ contre q.** ② | to appear against sb. || gegen jdn. auftreten (erscheinen) | **prendre q. à ~** | to call sb. to account || jdn. zur Rechenschaft ziehen | **prendre ~ contre** | to take part against || Partei ergreifen gegen | **se rendre ~ dans un procès** ① | to sue sb. in court || jdn. gerichtlich belangen (in Anspruch nehmen) | **se rendre ~ dans un procès** ② | to become a party in a civil action || sich als Partei an einem Prozeß beteiligen.

**partie** *f* Ⓒ [quantité de marchandises] | lot; lot of goods || Warenmenge *f*; Warenposten *m*; Partie *f* | **disposer d'une ~ des marchandises** | to break bulk || einen Warenposten abstoßen | **vendre qch. par ~ s** | to sell sth. in lots || etw. in Partien verkaufen.

**partie** *f* Ⓓ [manière de tenir les livres] | **tenue des livres en ~ simple** | bookkeeping by single entry; single-entry bookkeeping || einfache Buchführung *f* | **tenir les livres en ~ double** | to keep books by double entry || doppelte Buchführung *f* haben.

**partie** *f* Ⓔ [branche] | line of business; branch || Branche *f*.

**partie** *f* Ⓕ [client] | **ma ~** | my client || mein Mandant *m*.

**partiel** *adj* | partial; in part || teilweise | **acceptation ~ le** ① | partial acceptance; acceptance in part || teilweise Annahme *f*; Teilannahme | **acceptation ~ le** ② | partial acceptance of a bill | Teilakzept *n* | **affrètement ~** | part cargo charter || Teilcharter *f* | **cession ~ le** | partial assignment || Teilabtretung *f* | **chômage ~** ① | short-time working; working short hours || Kurzarbeit *f* | **chômage ~** ② | under-employment || Unterbeschäftigung *f* | **commande ~ le** | partial order || Teilauftrag *m*; Teilorder *f* | **compensation ~ le** | compensation in part; partial set-off || teilweise Aufrechnung *f*; Teilaufrechnung | **demande ~ le** | divisional application | Teilanmeldung *f* | **élection ~ le** | by-election || Zuwahl *f*; Ersatzwahl; Ergänzungswahl | **jugement ~** | partial judgment || Teilurteil *n* | **livraison ~ le** | part delivery || Teillieferung *f* | **obligation ~ le** | part obligation || Teilverbindlichkeit *f* | **paiement ~ ; versement ~** | partial (part) payment; instalment; payment on account (in part) || Teilzahlung *f*; Ratenzahlung; Abschlagszahlung; Rate *f* | **perte ~ le** | partial loss || teilweiser Verlust *m*; Teilverlust | **prestation ~ le** | part performance || Teilleistung *f* | **produit ~** | partial result || Teilergebnis *n* | **quittance ~ le** | receipt in part || Teilquittung *f* | **sentence ~ le** ① | partial sentence || teilweise Verurteilung *f* | **sentence ~ le** ② | partial award || Teilentscheid *m* | **sinistre ~** | part (partial) damage || Teilschaden *m* | **somme ~ le** ① | partial amount || Teilbetrag *m* | **somme ~ le** ② | subtotal || Teilsumme *f* [bei einer Addition] | **succès ~** | partial success || teilweiser Erfolg *m*; Teilerfolg.

**partiellement** *adv* | partly; in part || teilweise; zum Teil | **créancier ~ nanti** | partly secured creditor || teilweise gesicherter Gläubiger *m* | **titres ~ libérés** | partly paid (paid-up) shares || nicht voll eingezahlte Aktien *fpl* | **~ compensé** | partly compensated || teilweise ausgeglichen | **~ libéré** | partly paid up || teilweise (nicht voll) eingezahlt | **payer ~** | to pay in part (on account); to make a part payment || eine Teilzahlung (eine à-Conto-Zahlung) leisten.

**partir** *v* | **~ en voyage** | to go on a journey || auf eine Reise gehen; eine Reise antreten | **à ~ de** | from; beginning from || von ... ab.

**partisan** *m* [adhérent] | partisan; follower; supporter; backer || Anhänger *m*; Parteigänger *m*.

**part-prenant** *m* | participant; participator; party entitled to a share || Anteilsberechtigter *m*.

**parution** *f* Ⓐ | appearance; issue; publication || Erscheinen *n*; Veröffentlichung *f* | **dès ~** | as soon as published || sobald erschienen; mit dem Erscheinen.

**parution** *f* Ⓑ [date de publication] | date of publication (of issue) || Erscheinungstag *m*.

**parvenir** *v* Ⓐ | **faire ~ qch. à q.** | to send sb. sth.; to forward sth. to sb. || jdm. etw. senden (übersenden) (übermitteln).

**parvenir** *v* Ⓑ | **~ à ses fins** | to achieve one's purpose || seinen Zweck erreichen | **~ à faire qch.** | to succeed in doing sth. || es fertig bringen, etw. zu tun | **sans y ~** | without success; unsuccessfully || erfolglos; ohne Erfolg.

**parvenu** *m* Ⓐ | upstart || Emporkömmling *m*.

**parvenu** *m* Ⓑ [nouveau riche] | newly rich || Neureich *m*.

**pas** *m* Ⓐ | **faux ~** | blunder; mistake || grober Fehler *m*; Mißgriff *m* | **faire un faux ~** | to blunder; to commit a blunder; to make a mistake || einen groben Fehler machen (begehen) | **~ à ~** | step by step; progressive || Schritt für Schritt; schrittweise.

**pas** *m* Ⓑ [préséance] | **avoir (prendre) le ~ sur q.** | to have (to take) precedence of sb. || vor jdm. den Vorrang haben (einnehmen) | **disputer le ~ à q.** | to contend for precedence with sb. || jdm. den Vorrang streitig machen.

**pas** *m* Ⓒ | **~ de porte** | key money || Schlüsselgeld.

**passable** *adj* | passable; tolerable || annehmbar; erträglich.

**passage** *m* Ⓐ [action de passer] | passage; passing || Durchgang *m* | **carnet de ~ s (de ~ s en douane)** | passbook; international customs pass || Zollpassierscheinheft *n* | **droit de ~** ① ; **~ de nécessité; ~ de servitude; servitude de ~** ; **~ forcé** | right of way (of passage) || Durchgangsrecht *n*; Durchfahrtsrecht; Wegerecht; Notwegerecht; Notweg *m*; Wegdienstbarkeit *f* | **droit de ~** ② | toll; turnpike money || Wegezoll *m*; Straßenzoll; Durchgangsgebühr *f* | **droit de ~ inoffensif** ③ [droit de la mer] | right of innocent passage || Recht der un-

gehinderten Durchfahrt | ~ **de la frontière (des frontières)** | crossing of the frontier (of the border); passage of frontiers ‖ Grenzübergang *m;* Grenzübertritt *m* | **point de** ~ | point of border crossing ‖ Grenzübergangsstelle *f* | ~ **en transit** | transit ‖ Durchreise *f* | **voyageur de** ~ | traveller passing through; transit passenger ‖ Durchreisender *m* | ~ **interdit** | No thoroughfare ‖ Kein Durchgang; Durchgang verboten ‖ **libre** ~ | free passage ‖ freier Durchgang | **livrer** ~ **à q.** | to allow sb. to pass; to let sb. pass ‖ jdm. den Durchgang freigeben; jdn. durchlassen.

**passage** *m* Ⓑ [traversée; trajet] | passage; voyage; crossing ‖ Überfahrt *f;* Reise *f* | **billet de** ~ | passenger (travel) ticket ‖ Fahrkarte *f;* Personenfahrkarte | **contrat de** ~ | passenger contract ‖ Personenbeförderungsvertrag *m* | **gagner son** ~ | to work one's passage ‖ für seine Überfahrt arbeiten.

**passage** *m* Ⓒ [route] | passage way ‖ Reiseweg *m.*

**passage** *m* Ⓓ [prix de ~] | passage money; rate of passage; fare ‖ Reisegeld *n;* Überfahrtsgeld; Überfahrtspreis *m;* Passage *f.*

**passage** *m* Ⓔ [dans un ouvrage] | passage ‖ Stelle *f* | **alléguer un** ~ **de la loi** | to quote the law (a section of the law) ‖ eine Gesetzesbestimmung (eine Gesetzesstelle) anführen | ~ **introduit subrepticement** | surreptitious passage ‖ heimlich eingefügte Stelle.

**passage** *m* Ⓕ [péage] | bridge toll ‖ Brückengeld *n;* Brückenzoll *m.*

**passage** *m* Ⓖ [droit de traversée] | ferry dues *pl* ‖ Fährgeld *n;* Fährgebühren *fpl.*

**passager** *m* | passenger ‖ Reisender *m;* Passagier *m* | ~ **de l'avant** | steerage passenger ‖ Zwischendeckspassagier | **feuille (liste) des** ~ **s** | list of passengers; passenger list ‖ Passagierliste *f* | **mouvement (trafic) des** ~ **s; mouvement** ~ **s; trafic** ~ **s** | passenger traffic ‖ Personenverkehr *m;* Passagierverkehr | **navire à** ~ **s** | passenger ship (boat) ‖ Passagierschiff *n* | **navire à** ~ **s et à marchandises** | cargo and passenger ship ‖ Passagier- und Frachtschiff *n* | **transport des** ~ **s** | passenger transport (service); conveyance of passengers ‖ Personenbeförderung; Passagierbeförderung; Passagierdienst | ~ **clandestin** | stowaway ‖ blinder Passagier.

**passant** *m* | passer-by ‖ ein Vorüber(Vorbei-)gehender.

**passant** *part* | **en** ~ | incidentally; by the way ‖ vorübergehend; im Vorbei(Vorüber-)gehen ‖ **remarque en** ~ | passing (casual) remark ‖ flüchtige (beiläufige) Bemerkung.

**passation** *f* Ⓐ | ~ **d'un acte** | drawing up of a deed ‖ Ausfertigung *f* (Errichtung *f*) einer Urkunde ‖ **d'un contrat** | conclusion (consummation) of a contract ‖ Abschluß *m* (Zustandekommen *n*) eines Vertrages.

**passation** *f* Ⓑ [enregistrement] | filing for registration ‖ Einreichung *f* zur Eintragung.

**passation** *f* Ⓒ [déclaration; distribution] | ~ **d'un dividende** | passing of a dividend ‖ Ausschüttung *f* einer Dividende.

**passation** *f* Ⓓ [comptabilité] | passing; entering; entry ‖ Eintragung *f;* Buchung *f;* Eintrag *m.*

**passation** *f* Ⓔ [placement] | ~ **d'ordres (de commandes)** | placing of orders ‖ Erteilung *f* (Plazierung *f*) von Aufträgen; Auftragserteilung.

**passavant** *m;* **passe-debout** *m* | transire ‖ Durchlaßschein *m;* Passierschein; Transitschein; Zollbegleitschein.

**passe** *f* Ⓐ [permis de passage] | permit; pass ‖ Passierschein *m* | **mot de** ~ | password ‖ Losungswort *n;* Losung *f.*

**passe** *f* Ⓑ [feuilles de papier] | **exemplaires de** ~ | surplus copies ‖ überschüssige Exemplare *npl.*

**passe** *f* Ⓒ [tare de caisse] | ~ **de caisse** | allowance [to cashiers] for errors ‖ Fehlgeld *f* [für Kassiere].

**passé** *adj* | **l'année** ~ **e** | the past (last) year ‖ das vergangene (abgelaufene) Jahr.

**passe-droit** *m* | injustice ‖ Ungerechtigkeit *f* | **bénéficier d'un** ~ | to be promoted over the head of others ‖ unter Übergehung anderer befördert werden | **faire un** ~ | to pass sb. over ‖ jdn. übergehen; jdn. überspringen | **subir des** ~ **s** | to suffer injustice by sb. else's promotion ‖ ungerechterweise übergangen werden.

**passe-partout** *m* Ⓐ [clef ~] | master (pass) key; passe-partout ‖ Hauptschlüssel *m;* Generalschlüssel *m.*

**passe-partout** *m* Ⓑ | **album** ~ | slip-in album ‖ Permanentalbum *n.*

**passeport** *m* | passport; traveller's passport; travelling pass ‖ Paß *m;* Reisepaß | **falsification de** ~ | passport falsification ‖ Paßfälschung *f* | **formalités de** ~ | passport formalities ‖ Paßförmlichkeiten *fpl;* Paßformalitäten *fpl* | ~ **en cours de validité** | valid passport ‖ gültiger Reisepaß | ~ **collectif** | collective passport ‖ Sammelpaß | ~ **de navire** | sea letter; sea pass; ship's passport ‖ Seepaß | **droit de** ~ | passage due ‖ Seepaßgebühr *f.*

**passer** *v* Ⓐ [devenir] | ~ **en force de chose jugée** | to become absolute ‖ Rechtskraft erlangen; rechtskräftig werden | ~ **en force de loi** | to pass into law; to become law ‖ Gesetzeskraft erlangen; Gesetz werden.

**passer** *v* Ⓑ [voter; adopter] | ~ **une loi;** ~ **un projet de loi** | to pass a bill ‖ einen Gesetzentwurf annehmen; ein Gesetz annehmen (verabschieden) | ~ **une résolution** | to pass a resolution ‖ eine Entschließung annehmen (fassen).

**passer** *v* Ⓒ [transférer] | to pass along (on) ‖ weitergeben | ~ **un droit à q.** | to transfer a right to sb. ‖ auf jdn. ein Recht üertragen | ~ **un ordre** | to pass on an order ‖ einen Befehl weitergeben | ~ **qch. de main en main** | to pass sth. from hand to hand ‖ etw. von Hand zu Hand weitergeben | ~ **à d'autres** | to pass out of sb.'s hands ‖ in andere Hände (in anderen Besitz) übergehen | ~ **la présidence à q.** | to vacate the chair in favo(u)r of sb. ‖ den Vor-

**passer** v Ⓒ *suite*
sitz an jdn. abgeben (abtreten) | ~ **à q.** | to pass to sb. || auf jdn. übergehen.

**passer** v Ⓓ [être réputé pour] | ~ **pour q.** | to pass for sb. || für jdn. gelten (gehalten werden) | ~ **pour certain** | to be commonly assumed as certain || allgemein für sicher gehalten werden | ~ **pour exact** | to be supposed to be correct || für richtig gehalten werden | ~ **pour riche** | to pass for (to be considered) (to be accounted) rich || für reich gelten (gehalten werden) | ~ **pour avoir fait qch.** | to be credited with having done sth. || etw. zugeschrieben bekommen | **se faire** ~ **pour q.** | to pass (to pass os. off) for sb.; to give os. out to be sb.; to pose as sb. || sich für jdn. ausgeben (halten lassen).

**passer** v Ⓔ [omettre] | to omit; to pass || übergehen | ~ **sur les détails** | to pass over the details || die Einzelheiten übergehen; über die Einzelheiten hinweggehen | ~ **le dividende** | to pass the dividend || keine Dividende zahlen (ausschütten); das Geschäftsjahr ohne Dividendenausschüttung abschließen | **laisser** ~ **une occasion** | to pass up an opportunity || eine Gelegenheit vorübergehen lassen | ~ **outre à qch.** | to ignore sth. || über etw. hinweggehen | ~ **qch. sous silence** | to pass over sth. in silence; to make no mention of sth. || etw. stillschweigend (mit Stillschweigen) übergehen; etw. unerwähnt lassen.

**passer** v Ⓕ [inscrire] | to pass; to enter || eintragen; buchen | ~ **les dépenses de qch. à l'actif** | to capitalize the cost of sth. || die Kosten von etw. aktivieren | ~ **une écriture** | to pass (to make) an entry || eine Eintragung machen; eine Buchung vornehmen | ~ **écriture d'un article** | to post an entry || einen Posten verbuchen | ~ **écriture conforme** | to book (to enter) (to pass) conformably || gleichlautend buchen (verbuchen) (eintragen) | ~ **une somme au débit d'un compte** | to charge a sum to the debit of an account; to debit an account with a sum || einen Betrag einem Konto belasten.

**passer** v Ⓖ [mettre en circulation] | to pass; to utter; to put [sth.] in circulation || ausgeben; in Umlauf setzen; in Verkehr bringen | ~ **une pièce fausse** | to pass (to utter) a counterfeit coin || eine falsche Münze in Verkehr bringen.

**passer** v Ⓗ [parvenir à ~] | to pass || durchgehen | ~ **la censure** | to pass the censor (the censors) || bei der Zensur durchgehen | ~ **la douane** | to pass the customs || beim Zoll durchgehen | ~ **des marchandises en fraude** | to smuggle in goods || Waren einschmuggeln | ~ **un examen** | to pass an examination || eine Prüfung bestehen (mit Erfolg ablegen) | ~ **à l'écrit** | to pass the written examination || die schriftliche Prüfung bestehen; im Schriftlichen bestehen | ~ **à l'oral** | to pass the oral (the oral examination) || die mündliche Prüfung (das Mündliche) (im mündlichen) bestehen | ~ **inaperçu** | to pass unnoticed || unbemerkt durchgehen (durchkommen).

**passer** v Ⓘ [sur ~] | to pass; to go beyond || übertreffen | ~ **la capacité de q.** | to be beyond one's powers || jenseits seiner Macht liegen | ~ **la compréhension de q.** | to pass (to exceed) one's comprehension || über jds. Fassungsvermögen hinausgehen; jds. Auffassungsvermögen überschreiten.

**passer** v Ⓚ [franchir] | ~ **la frontière** | to pass the border (the frontier) || die Grenze überschreiten; über die Grenze gehen | ~ **sur un obstacle** | to pass over an obstacle || ein Hindernis überwinden.

**passer** v Ⓛ [avoir lieu] | **se** ~ | to happen; to pass; to take place || stattfinden; sich ereignen; passieren.

**passer** v Ⓜ [rédiger en forme légale] | ~ **un acte** | to draft (to prepare) a deed; to draw up a document || eine Urkunde abfassen (verfassen) (aufnehmen) | ~ **un accord;** ~ **un contrat** | to conclude (to make) (to sign) a contract (an agreement); to come to an agreement; to enter into an agreement (into a contract) || einen Vertrag schließen (abschließen) (unterzeichnen) (eingehen); zu einem Vertrag (zu einem Vertragsabschluß) (zu einem Abschluß) kommen | ~ **un marché** | to enter into a bargain || einen Handel abschließen | **être passé devant notaire** | to be concluded before a notary; to be notarized || vor einem Notar (in notarieller Form) errichtet werden; notariell beurkundet werden.

**passer** v Ⓝ [enregistrer] | to file for registration || zur Eintragung anmelden.

**passer** v Ⓞ [comparaître] | ~ **devant le conseil de guerre** | to come up before a (the) court martial; to be court-martialled || vor ein (das) Kriegsgericht gestellt werden | ~ **devant ses juges** | to be tried || vor Gericht gestellt werden; verhandelt werden | ~ **en jugement** | to come up for trial; to be heard || zur Verhandlung kommen; verhandelt werden.

**passer** v Ⓟ [aller d'un lieu à l'autre] | **On ne passe pas** | No Thoroughfare || Kein Durchgang | **Défense de** ~ **sous peine d'amende** | Trespassers will be prosecuted || Durchgang bei Strafe verboten | **Laissez** ~ | Admit Bearer || Bitte, den Inhaber einzulassen (durchzulassen).

**passer** v Ⓠ [prendre rang] | to rank || rangieren | ~ **après q.** | to rank after sb. || jdm. im Range nachgehen (nachstehen) | ~ **avant q.** | to rank before sb. || jdm. im Rang vorgehen; vor jdm. Vorrang haben.

**passer** v Ⓡ [changer] | ~ **à l'ordre du jour** | to proceed to the order of the day || zur Tagesordnung übergehen.

**passer** v Ⓢ [transmettre par endossement] | to endorse || begeben; durch Indossament übertragen | ~ **une traite;** ~ **une lettre de change** | to endorse a bill of exchange (a draft) || ein Wechsel indossieren.

**passer** v Ⓣ [placer] | ~ **une commande** | to place an order || einen Auftrag (eine Order) erteilen.

**passer** v Ⓤ | ~ **debout** | to enter duty free || zollfrei durchgehen | ~ **en contrebande** | to be smuggled in || eingeschmuggelt werden.

**passer** v Ⓥ [être admis] | to be accepted; to be carried; to go through || angenommen werden; durch-

gehen | **monnaie qui ne passe pas** | money which is not legal tender ‖ Geld, welches kein gesetzliches Zahlungsmittel ist | **cela peut** ~ | this is acceptable ‖ dies ist annehmbar.

**passer** *v* Ⓦ [subir] | ~ **un examen** | to sit for (to undergo) an examination ‖ eine Prüfung ablegen; ein Examen machen; sich einer Prüfung unterziehen.

**passe-temps** *s* | pastime; diversion ‖ Zeitvertreib *m;* Zerstreuung *f.*

**passible** *adj* | liable ‖ pflichtig | **être** ~ **d'une amende** | to be liable to a fine (to pay a fine) ‖ eine Geldstrafe (eine Buße) verwirkt haben | ~ **d'un courtage** | subject to a commission ‖ provisionspflichtig | **être** ~ **de dommages-intérêts** | to be liable for damages (to pay damages) ‖ schadensersatzpflichtig sein | ~ **de droits** | liable to pay duty; subject to duty ‖ gebührenpflichtig | ~ **de droits de douane** | subject to the payment of customs duties; dutiable ‖ zollpflichtig | ~ **des droits d'entrée** | subject to import duty (duties) ‖ einfuhrzollpflichtig | ~ **du droit de timbre** | subject (liable) to stamp duty (to pay stamp duty) ‖ stempelsteuerpflichtig; stempelpflichtig; der Stempelsteuer (der Stempelpflicht) unterliegend | ~ **d'un impôt** | liable to a tax (to pay a tax) ‖ steuerpflichtig | **personne** ~ **de l'impôt** | person liable for tax ‖ steuerpflichtige Person *f;* Steuerpflichtiger *m* | **être** ~ **de la patente** | to be subject to the trade tax ‖ der Gewerbesteuer unterliegen; gewerbesteuerpflichtig sein | **être** ~ **d'une peine** | to be liable to punishment (to be punished) ‖ eine Strafe verwirkt haben; straffällig sein | **être** ~ **de poursuites** | to be liable to be prosecuted ‖ strafrechtlicher Verfolgung unterliegen (ausgesetzt sein) | ~ **de redevance** | subject to the payment of royalties (of license fees) ‖ lizenzpflichtig.

**passif** *m* Ⓐ | **le** ~ | the liabilities *pl;* the debts *pl* ‖ die Verbindlichkeiten *fpl;* die Schulden *fpl;* die Passiven *npl* | **actif et** ~ | assets and liabilities ‖ Aktiva und Passiva | **l'excédent de l'actif sur le** ~ | the excess of assets over liabilities ‖ der Überschuß der Aktiven über die Passiven | **le** ~ **à long terme** | long term liabilities ‖ langfristige Verbindlichkeiten (Schulden *fpl* ) | **autres** ~ **s** | sundry liabilities ‖ sonstige Passiven | **le** ~ **éventuel** | contingent liabilities ‖ bedingte (eventuell eintretende) Verbindlichkeiten | **le** ~ **exigible** | liabilities due ‖ fällige Verbindlichkeiten | **le** ~ **non exigible** | liabilities not yet due ‖ noch nicht fällige Verbindlichkeiten.

**passif** *m* Ⓑ | **au** ~ | on the liabilities side ‖ auf der Passivseite.

**passif** *m* Ⓒ [article au débet] | debit item ‖ Passivum *n;* Debetposten *m.*

**passif** *adj* Ⓐ | inactive ‖ untätig | **membre** ~ | passive (paying) member ‖ passives (inaktives) (zahlendes) Mitglied *n* | **résistance** ~ **ve** | passive resistance ‖ passiver Widerstand *m* | **rester** ~ | to remain passive ‖ sich passiv verhalten.

**passif** *adj* Ⓑ | passive ‖ passiv | **commerce** ~ | passive (import) trade ‖ Passivhandel *m;* Einfuhrhandel | **dettes** ~ **ves** | debts; accounts payable; liabilities ‖ Schulden *fpl;* Verbindlichkeiten *fpl;* Passiva *npl* | **état des dettes actives et** ~ **ves** | account (summary) of assets and liabilities; statement of affairs ‖ Aufstellung *f* der Aktiven und Passiven; Vermögensaufstellung | **intérêts** ~ **s** | interest paid ‖ Passivzinsen *mpl* | **la masse** ~ **ve** | the liabilities ‖ die Passivmasse *f;* die Passiven *npl.*

**patent** *adj* Ⓐ | patent; open to everybody (to all) ‖ offenkundig; für jedermann offen.

**patent** *adj* Ⓑ [évident] | obvious; evident ‖ offensichtlich | **preuve** ~ **e** | positive proof ‖ endgültiger Beweis *m.*

**patentable** *adj* | requiring (subject to) a license ‖ konzessionspflichtig.

**patente** *f* Ⓐ | certificate ‖ Bescheinigung *f;* Attest *n* | ~ **de santé** | bill (certificate) of health ‖ Gesundheitspaß *m;* Gesundheitsattest | ~ **de santé brute;** ~ **brute** | foul bill of health ‖ Gesundheitspaß *m* mit dem Vermerk «Ansteckend» | ~ **de santé consulaire** | consular certificate of health ‖ Konsulatsgesundheitspaß | ~ **de santé nette;** ~ **nette** | clean bill of health ‖ Gesundheitspaß ohne Vermerk | ~ **de santé suspecte;** ~ **suspecte** | suspected (touched) bill of health ‖ Gesundheitspaß mit dem Vermerk «Ansteckungsverdächtig».

**patente** *f* Ⓑ [concession] | trading licence ‖ Gewerbekonzession *f;* Gewerbelizenz *f* | ~ **de débit de boissons** | liquor licence ‖ Schankkonzession *f* | **loi sur les** ~ **s** | licensing act ‖ Gesetz *n* über die Erteilung von Gewerbegenehmigungen | **accorder une** ~ **à q.** | to license sb. ‖ jdm. eine Konzession (eine Lizenz) (eine Gewerbelizenz) erteilen | **se faire inscrire à la** ~ | to take out a licence ‖ sich eine Lizenz geben lassen.

**patente** *f* Ⓒ [impôt des ~ s] | trade tax ‖ Gewerbesteuer *f* | **tarif des** ~ **s** | trade tax schedule ‖ Gewerbesteuertarif *m* | **être passible de (être assujetti à) la** ~ | to be subject to the payment of trade tax ‖ der Gewerbesteuer unterliegen; gewerbesteuerpflichtig sein | **payer** ~ | to be duly licensed ‖ ordnungsgemäß konzessioniert sein.

**patenté** *m* Ⓐ | holder of a trading licence ‖ Inhaber *m* einer Gewerbekonzession; Konzessionsinhaber.

**patenté** *m* Ⓑ [concessionnaire] | licensee; licenceholder ‖ Lizenzinhaber *m.*

**patenté** *m* Ⓒ [concessionnaire-distributeur] | licensed dealer ‖ konzessionierter Verkaufsvertreter *m.*

**patenté** *adj* | licensed ‖ konzessioniert | **les professions** ~ **es** | the licensed trades ‖ die konzessionierten Gewerbe *npl.*

**patenter** *v* | to license ‖ konzessionieren; gewerbepolizeilich genehmigen | ~ **q.** | to license sb. ‖ jdm. eine Konzession (eine Lizenz) (eine Gewerbelizenz) erteilen.

**paternel** *adj* | paternal ‖ väterlich | **aïeul** ~ | paternal grandfather ‖ Großvater *m* väterlicherseits | **ascendance** ~ **le** | the ancestors on the father's side ‖

**paternel** *adj, suite*
Vorfahren *mpl* väterlicherseits | **autorisation** ~ **le** | parental consent || elterliche Einwilligung *f* (Zustimmung *f*) | **autorité (puissance)** ~ **le** | paternal (parental) authority (power) || väterliche (elterliche) Gewalt *f* | **correction** ~ **le** | parental power of punishment || väterliches (elterliches) Züchtigungsrecht *n* | **du côté** ~ | on the father's side || väterlicherseits | **dans la ligne** ~ **le** | in the paternal line || in der väterlichen Linie | **la maison** ~ **le** | the paternal roof || das Vaterhaus; das Elternhaus.

**paternité** *f* Ⓐ [état ou qualité de père] | fatherhood; paternity || Vaterschaft *f* | **désaveu de** ~ | disclaiming paternity || Nichtanerkennung *f* (Verweigerung *f* der Anerkennung) der Vaterschaft | **action en désaveu de** ~ | proceedings for disclaiming the paternity (for contesting the legitimacy) [of a child]; bastardy proceedings || Klage *f* auf Anfechtung der Ehelichkeit (des Personenstandes) (der Vaterschaft) [eines Kindes] | ~ **hors mariage**; ~ **naturelle** | illegitimate fatherhood || außereheliche (uneheliche) Vaterschaft | **présomption de** ~ | presumption of paternity || Vermutung *f* der Vaterschaft; Vaterschaftsvermutung | **recherche de la** ~ ①  | affiliation | Ermittlung *f* (Feststellung *f*) der Vaterschaft | **recherche de la** ~ ②; **action en recherche (en reconnaissance) de** ~ | application for an affiliation order; affiliation proceedings || Klage auf Feststellung (auf Anerkennung) der Vaterschaft; Vaterschaftsklage | Vaterschaftsprozeß | **reconnaissance de** ~ | affiliation || Anerkennung *f* der Vaterschaft | ~ **légitime** | legitimate fatherhood || eheliche Vaterschaft.

**paternité** *f* Ⓑ [qualité d'auteur ou de créateur] | authorship || Urheberschaft *f* | **désavouer la** ~ **de qch.** | to repudiate authorship (the authorship) of sth. || die Urheberschaft von etw. leugnen (ablehnen) | **revendiquer la** ~ **de qch.** | to claim authorship (the authorship) of sth. || die Urheberschaft von etw. für sich in Anspruch nehmen.

**patrie** *f* | native country; fatherland || Vaterland *n* | **mère-** ~ | mother (home) country || Mutterland *n*; Heimatland.

**patrimoine** *m* Ⓐ [héritage] | inheritance; heritage; estate || Erbteil *m*; Erbschaft *f*; [das] Erbe *n*; Erbgut *n*; Erbmasse *f*; Hinterlassenschaft *f* | **dévolution de** ~ | devolution of the inheritance || Anfall *m* der Erbschaft; Erbschaftsanfall; Erbanfall | **entrée en jouissance (en possession) d'un** ~ | accession to an estate || Antritt *m* der Erbschaft; Erbschaftsantritt | **partage du** ~ | division (partition) of an estate || Teilung *f* der Erbschaft; Erbteilung *f*; Erbauseinandersetzung *f* | **séparation des** ~ **s** | separation of the property (of the estate) of the heir from the estate of the inheritance || Trennung *f* der Vermögensmassen; Trennung zwischen dem Vermögen des Erben und der Erbmasse (und dem Ererbten) | **riche** ~ | large estate || reiche Erbschaft.

**patrimoine** *m* Ⓑ [bien qui vient du père ou de la mère] | patrimony; estate inherited from father or mother || elterliches Erbteil *n*; Elternteil *n*.

**patrimoine** *m* Ⓒ [bien de famille] | family estate || Familienbesitz *m*; Familiengut *n*.

**patrimoine** *m* Ⓓ | property || Vermögen *n* | **accroissement de** ~ | increase of property; increment || Vermögenszuwachs *m*; Vermögenssteigerung *f* | **acquisition de** ~ | acquisition of property || Vermögenserwerb *m* | **administration du** ~ | administration (management) of the property || Vermögensverwaltung *f* | **dévolution de** ~ | passing of an estate || Anfall *m* eines Vermögens; Vermögensanfall | **formation de** ~ | asset formation || Vermögensbildung *f* | **liquidation du** ~ **indivis** | settlement of an estate || Vermögensauseinandersetzung *f* | **objet (partie) de** ~ | piece of property; asset || Vermögensgegenstand *m*; Vermögensstück *n* | **prélèvement sur le** ~ | wealth tax || Vermögenssteuer *f* | ~ **de pupille**; ~ **pupillaire** | orphan (ward) money; trust property || Mündelvermögen | **transmission de** ~ | transfer of property || Vermögensübergabe *f*; Vermögensübergang *m*.

★ ~ **collectif** | joint property || Gemeingut *n* | ~ **immobilier** | real (real estate) property || unbewegliches Vermögen; Grundvermögen; Immobiliarvermögen; Liegenschaften *fpl* | ~ **national** | national property (wealth) || Nationalvermögen | ~ **social** | assets of the company || Gesellschaftsvermögen.

**patrimonial** *adj* Ⓐ | patrimonial || Erbschafts...; Erb...

**patrimonial** *adj* Ⓑ | **administration** ~ **e** | administration (management) of an estate (of property) || Vermögensverwaltung *f* | **affaires** ~ **es** | financial affairs (matters) || Vermögensangelegenheiten *fpl* | **bien** ~ | family estate || Familienbesitz *m*; Familiengut *n* | **dommage** ~ | damage to property; financial damage || Vermögensschaden *m*; Sachschaden *m* | **droit** ~ | property right; title; right of property || Vermögensrecht *n*; Eigentumsrecht *n* | **intérêt** ~ | property (pecuniary) interest || Vermögensinteresse *n*; vermögensrechtliches Interesse | **situation** ~ **e** | pecuniary circumstances; financial situation || Vermögensverhältnisse *npl*; finanzielle Lage *f*.

**patrimonialement** *adv* | by succession; by right of succession || durch Erbschaft; durch Erbgang.

**patriote** *m* | patriot || Patriot *m*.

**patriotique** *adj* | patriotic || vaterländisch gesinnt; patriotisch.

**patriotiquement** *adv* | patriotically; as a good patriot || als guter Patriot.

**patriotisme** *m* | patriotism || Vaterlandsliebe *f*; Patriotismus *m*.

**patron** *m* Ⓐ | master; employer; principal || Arbeitsherr *m*; Arbeitgeber *m*; Dienstherr *m* | ~ **et préposé** | master and principal || Arbeitgeber und Dienstherr.

**patron** *m* Ⓑ [propriétaire] | owner; proprietor || Eigentümer *m*; Besitzer *m*.

**patronage** *m* | patronage || Schirmherrschaft *f*.
**patronal** *adj* | **association** ~ e; **organisation** ~ e; **syndicat** ~ | employers' (trade) association (federation); organization of employers || Arbeitgeberverband *m*; Arbeitgebervereinigung *f*; Arbeitgeberorganisation *f*; Unternehmerverband | **contribution** ~ e; **cotisation** ~ e | employer's share (contribution) || Arbeitgeberbeitrag *m*; Arbeitgeberanteil *m* | **délégué** ~ | delegate of the employers || Arbeitgebervertreter *m*.
**patronat** *m* | body of employers || Arbeitgeberschaft *f* | ~ **et salariat** | employers and employed || Arbeitgeber *mpl* und Arbeitnehmer *mpl*.
**patronne** *f* | mistress; employer || Dienstherrin *f*; Arbeitgeberin *f*.
**patronner** *v* | to patronize; to protect || beschirmen.
**patronymique** *adj* | **nom** ~ | family name; surname || Familienname *m*.
**pâturage** *m* | pasture; pasturage || Weide *f*; Weideland *n* | **droit de** ~ ① | right of pasture (of pasturage); grazing rights *pl* || Weiderecht *n* | **droit de** ~ ② | common of pasture; common pasture || Weidegerechtigkeit *f*.
**paulien** *adj* | **action** ~ **ne** | action to set aside agreements made by a debtor in defraud of his creditors || paulianische Anfechtungsklage *f*; Klage zur Anfechtung von Rechtshandlungen des Schuldners zum Nachteil seiner Gläubiger.
**pauperisme** *m* | pauperism || Massenarmut *f* | **réduire une population au** ~ | to reduce a population to poverty; to pauperize (to impoverish) a population || eine Bevölkerung arm machen (der Verarmung preisgeben).
**pauvre** *m* | poor; poor man; pauper || Armer *m*; Bedürftiger *m* | **les** ~ **s** | the poor *pl*; the needy *pl*; the destitute *pl* || die Armen; die Bedürftigen | **aide (assistance) (secours) aux** ~ **s** | relief for (assistance to) the poor; poor relief; public relief (assistance) || Armenunterstützung *f*; Armenfürsorge *f*; Armenpflege *f*; Wohlfahrtsunterstützung | **asile (hospice) des** ~ **s** | almshouse; poorhouse; pauper asylum || Armenhaus *n*; Armenasyl *n* | **droit des** ~ **s** | poor law || öffentliches Fürsorgerecht *n*; Armenrecht *n* | **taxe des** ~ **s** | poor rate || Armensteuer *f*; Armenumlage *f* | **les** ~ **s honteux** | the uncomplaining poor || die verschämten Armen | **secourir les** ~ **s** | to assist the poor || die Armen unterstützen; den Armen helfen.
**pauvre** *adj* | poor; in want | arm; bedürftig | **les classes** ~ **s** | the poorer classes || die ärmeren Schichten *fpl* | ~ **excuse** | poor (lame) excuse || unbefriedigende (unzureichende) Entschuldigung *f*.
**pauvreté** *f* | poverty; poorness; indigence || Armut *f*; Bedürftigkeit *f*.
**pavillon** *m* | flag || Flagge *f* | ~ **de commerce** | merchant flag || Handelsflagge | ~ **de compagnie** | house flag || Reedereiflagge | ~ **de complaisance** | flag of convenience || Gefälligkeitsflagge | ~ **de détresse** | flag of distress || Notflagge | **discrimination de** ~ | flag discrimination || Flaggendiskrimi-

nierung *f* | **état de** ~ | flag state || Flaggenstaat *m* | ~ **de guerre** | war flag || Kriegsflagge | ~ **de quarantaine** | quarantine (yellow) flag || Quarantäneflagge.
★ ~ **blanc;** ~ **parlementaire** | white flag; flag of truce || Parlamentärflagge | **le** ~ **national** | the national flag || die Nationalflagge | **sous** ~ **neutre** | under a neutral flag || unter neutraler Flagge.
**payable** *adj* | payable; to pay || zahlbar; fällig; zu zahlen | ~ **par anticipation;** ~ **à l'avance** | payable in advance || im voraus zahlbar; vorauszahlbar; vorauszuentrichten | ~ **à la commande** | cash with order || zahlbar bei Auftragserteilung | ~ **au comptant;** ~ **comptant** | payable in cash; terms cash || in bar zahlbar (zu zahlen) | ~ **à domicile** | payable at the address of payee || am Wohnsitz des Schuldners zahlbar | ~ **à l'échéance** | payable when due; payable at (on) (upon) maturity || zahlbar bei Verfall (bei Fälligkeit) | **effet (traite)** ~ **à vue** | bill payable at sight || bei Vorzeigung zahlbarer Wechsel; Sichtwechsel | ~ **à la livraison;** ~ **contre livraison** | payable (cash) on delivery || zahlbar bei Lieferung | ~ **à ordre** | payable to order || an Order zahlbar | ~ **au porteur** | payable to bearer || an den Inhaber zahlbar | ~ **à présentation;** ~ **à vue** | payable on presentation (at sight) (on demand) || bei Vorzeigung (bei Sicht) zahlbar | ~ **par versements échelonnés** | payable by (in) instalments || ratenweise (in Raten) zahlbar | **devenir** ~ | to become payable (due); to fall due || zahlbar (fällig) werden.
**payant** *m* Ⓐ | payer || Zahler *m*; Zahlender *m*.
**payant** *m* Ⓑ | [~ d'un effet] | payer of a bill of exchange || Wechselzahler *m*; Einlöser *m* eines Wechsels.
**payant** *adj* | paying || zahlend | **pont** ~ | toll bridge || Zollbrücke *f*.
**paye** *f* | [VIDE: **paie** *f*].
**payé** *adj* | **congé** ~ ① | paid holiday || bezahlte Freizeit *f* | **congé** ~ ② | holidays (vacation) with pay || bezahlter Urlaub *m* | **congés** ~ **s** | paid holidays || bezahlte Feiertage *mpl* | **le montant** ~ ; **la somme** ~ **e** | the paid amount || der gezahlte Betrag; der Betrag der Zahlung | **port** ~ | postage (carriage) paid; post-paid || freigemacht; portofrei | **réponse** ~ **e** | reply paid || bezahlte Rückantwort *f* | **carte postale avec réponse** ~ **e** | reply-paid postcard || Postkarte *f* mit Antwortkarte | **situation bien** ~ **e** | well-paid position || gutbezahlte Stelle *f* | **situation mal** ~ **e** | badly (poorly) paid situation || schlecht bezahlte Stelle *f*; schlecht bezahlter Posten *m*.
★ **trop** ~ | overpaid || überzahlt | **trop peu** ~ | underpaid || zu gering bezahlt; unterbezahlt.
**payement** *m* | [VIDE: **paiement** *m*].
**payer** *v* Ⓐ | to pay; to make payment || zahlen; bezahlen; Zahlung leisten | ~ **par abonnement;** ~ **par acomptes** | to pay by (in) instalments; to pay on the instalment system || in Raten zahlen (abzahlen); ratenweise bezahlen | ~ **un acompte** ①; ~ **à compte;** ~ **à bon compte** | to pay (to make a pay-

**payer** v Ⓐ suite
ment) on account; to make (to pay) a deposit || einen Betrag anzahlen; eine Anzahlung leisten | ~ **un acompte** ② | to pay an instalment || eine Teilzahlung machen (leisten) | ~ **à l'acquit de q.** | to pay on (in) sb.'s behalf || zu jds. Gunsten zahlen | ~ **à l'année** | to pay by the year || jährlich zahlen | ~ **argent sur table;** ~ **argent comptant;** ~ **au comptant;** ~ **comptant-compté;** ~ **comptant;** ~ **en espèces** | to pay cash (in cash) (cash down) || bar (in bar) zahlen (bezahlen) | ~ **en argent sec;** ~ **à deniers comptants;** ~ **en espèces sonnantes** | to pay in hard cash || in klingender Münze zahlen | ~ **par avance;** ~ **d'avance;** ~ **par anticipation;** ~ **préalablement** | to pay in advance (in anticipation) (beforehand); to prepay || voraus(be)zahlen; im voraus zahlen (bezahlen); pränumerando zahlen | ~ **à bureau ouvert;** ~ **à guichet ouvert** | to pay on demand (on presentation) (at sight) || bei Vorzeigung (bei Sicht) (auf Verlangen) zahlen | ~ **la casse** | to pay for breakage || den Bruchschaden bezahlen (ersetzen) | ~ **un compte** | to pay a bill; to settle an account || eine Rechnung bezahlen (begleichen) | **défense (interdiction) de** ~ ① | stop order || Zahlungsverbot n; Auszahlungsverbot | **défense de** ~ ② | blocking || Zahlungssperre f | ~ **les dépenses** | to pay (to bear) the expense (the cost) || die Kosten bezahlen (tragen) | ~ **une dette** | to pay (to discharge) a debt || eine Schuld bezahlen (abdecken) | ~ **des dettes** | to pay off (to clear off) debts || Schulden zahlen (bezahlen) | **devoir (obligation) de** ~ | obligation to pay || Zahlungspflicht f; Zahlungsverpflichtung f | ~ **à l'échéance** | to pay at due date (at maturity) (when due) || bei Fälligkeit zahlen | ~ **un effet** | to hono(u)r a bill || einen Wechsel einlösen | **ne pas** ~ **un effet** | to dishono(u)r a bill by non-payment || einen Wechsel nicht bezahlen (nicht einlösen) | **effets à** ~ | bills payable || Wechselverbindlichkeiten fpl; Wechselschulden fpl | ~ **par intervention** | to pay for hono(u)r || als Intervenient zahlen; zu Ehren [von...] zahlen | ~ **la note** | to foot the bill || die Zeche begleichen (bezahlen) | ~ **de nouveau** | to pay again | nochmals zahlen | **obligations à** ~ | outstanding obligations (debts) || ausstehende (offene) Verbindlichkeiten fpl | ~ **à présentation** | to pay on presentation (on demand) (at sight) || bei Sicht (bei Vorzeigung) zahlen | ~ **q. de ses services** | to pay sb. for his services || jdn. für seine Dienste bezahlen (entlohnen) | **sommation de** ~ | summons (request) to pay || Aufforderung f zu zahlen; Zahlungsaufforderung; Zahlungsbefehl m | ~ **par termes** | to pay by (in) instalments; to pay on the instalment system || in Raten zahlen (abzahlen); ratenweise bezahlen | ~ **en trop** | to pay too much; to overpay || zu viel zahlen; überzahlen.

★ ~ **à titre arriéré** | to pay up arrears || nachzahlen | ~ **intégralement** | to pay in full (in full discharge); to pay up || vollständig bezahlen; tilgen; voll zahlen.

★ **faire** ~ **q.** | to make sb. pay; to charge sb. || jdn. zahlen lassen | **refuser de** ~ | to refuse payment (to pay) || sich weigern zu zahlen; Zahlung (die Zahlung) verweigern | **refuser de** ~ **une traite** | to dishonor a bill || einen Wechsel nicht einlösen | ~ **à valoir** | to pay on account; to make (to pay) a deposit || anzahlen; eine Anzahlung leisten; eine Teilzahlung machen; à-conto zahlen; eine à-Conto-Zahlung machen | **veuillez** ~ | pay || zahlen Sie.

★ **à** ~ | to pay; payable || zu zahlen; zahlbar | ~ **qch. à q.** | to pay sb. for sth. || jdn. für etw. bezahlen; jdm. etw. bezahlen.

**payer** v Ⓑ [corrompre] | ~ **q.** | to bribe sb. || jdn. bestechen.

**payeur** m Ⓐ | payer; payer-in || Zahler m; Zahlender m; Einzahler m | ~ **par intervention** | payer for honor || Interventionszahler; Ehrenzahler | **bon** ~ | good (prompt) payer || guter (prompter) Zahler.

**payeur** m Ⓑ [guichetier payeur] | paying cashier || Auszahlungskassier m.

**payeur** m Ⓒ [tiré d'une lettre de change] | drawee of a bill of exchange || Wechselschuldner m; Bezogener m.

**payeur** m Ⓓ [trésorier] | paymaster || Zahlmeister m; Schatzmeister | **fonction de** ~ | paymastership || Stelle f (Posten m) als Zahlmeister (Schatzmeister).

**payeur** adj | **bureau** ~ | pay (paying) office || Zahlstelle f; Kasse f.

**payez** imp | pay || zahlen Sie | ~ **à l'ordre de** | pay to the order of || zahlen Sie an die Order von | ~ **à l'ordre de moi-même** | pay self or order || zahlen Sie an mich oder an meine Order | ~ **au porteur** | pay bearer (to bearer) || zahlen Sie dem Inhaber (dem Überbringer).

★ ~ **à** | pay to || zahlen Sie an | ~ **à moi-même** | pay self || zahlen Sie an mich | ~ **à nous-mêmes** | pay selves || zahlen Sie an uns.

**pays** m Ⓐ | country; territory; state || Land n; Gebiet n; Staat m | ~ **ami** | friendly country (nation) || befreundetes Land; befreundete Nation f | **la coutume du** ~ | the custom of the country || Landesbrauch m | **denrées du** ~ | home (home-grown) (domestic) produce || einheimische Erzeugnisse npl | ~ **de départ** | country of departure || Ausgangsland | ~ **en voie de développement** | developing countries || Entwicklungsländer | **les** ~ **en voie de développement les moins favorisés** | the poorest developing countries || die am meisten bedürftigen Entwicklungsländer | **les** ~ **les moins développés** | the least-developed countries || die am wenigsten entwickelten Länder | ~ **de destination** | country of destination || Bestimmungsland | ~ **de première destination** | first country of destination || erstes Bestimmungsland | ~ **à étalon d'or** | gold standard country || Goldwährungsland | ~ **de mandat** | mandated territory || Mandatsland | ~ **membre;** ~ **adhérent** | member country || Mitgliedsland; Mitgliedsstaat | ~ **producteur de**

**pétrole** | oil-producing country || Ölland; ölproduzierendes Land | **~ d'origine** ① | home country || Heimatland | **~ d'origine** ②; **~ de provenance** | country of consignment (of despatch) || Herkunftsland; Versendungsland | **~ de protectorat** | country under protectorate; protectorate || Schutzgebiet; Protektoratsland; Protektorat n | **~ de résidence** | country of residence || Wohnsitzland | **~ de transit;** **~ intermédiaire** | transit country || Durchgangsland; Durchfuhrland | **~ (~ membre) de l'union;** **~ unioniste** | country of the Union; Union country || Vereinsland; Verbandsland; Unionsland | **~ faisant partie de l'Union postale universelle** | country in the Universal Postal Union || Mitgliedstaat des Weltpostvereins | **~ hors de l'Union postale universelle** | non-Union country || Nichtvereinsland.

★ **~ acheteur** | purchasing country || Käuferland | **~ agricole** | agricultural country (nation); agrarian state || Ackerbaustaat; Agrarland; Agrarstaat | **~ arriéré** | backward country || rückständiges (zurückgebliebenes) Land | **~ civilisé** | civilized country || Kulturstaat | **~ client** | customer country || Abnehmerland | **~ côtier** | coastal state || Küstenstaat | **~ créancier** | creditor country || Gläubigerland; Gläubigerstaat | **~ débiteur** | debtor country || Schuldnerland; Schuldnerstaat | **~ déficitaire** | deficit country; country in (with a) deficit || Defizitland; Land mit einem Defizit | **~ excédentaire** | surplus country; country in (with a) surplus || Überschußland | **les ~ étrangers** | the foreign countries || die ausländischen Staaten; das Ausland | **les ~ non européens** | the non-European countries || die außereuropäischen Länder npl | **~ expéditeur** | shipping country || Versandland | **~ exportateur** | exporting country || Ausfuhrland; Exportland | **~ fournisseur** | supplier country || Lieferland | **~ importateur** | importing country || Einfuhrland | **~ industriel** | industrial country || Industrieland | **~ hautement industrialisé** | highly industrialized country; country with a highly developed industry || Land mit einer hochentwickelten Industrie; hochentwickeltes Industrieland | **~ à monnaie de réserve** | reserve currency country || Reservewährungsland | **~ natal** | native (home) country || Geburtsland; Heimatland; Heimatstaat | **les ~ d'outre-mer** | the overseas countries || die überseeischen Länder npl | **~ producteur** | producer country || Herstellungsland; Erzeugerland; Produktionsland | **~ signataire** | signatory power (state) || Signatarmacht; Signatarstaat | **les ~ tiers** | the outside countries || die außenstehenden Länder npl | **~ totalitaire** | totalitarian country || totalitärer Staat.

★ **~ candidat** [CEE] | applicant State || antragstellender Staat | **~ membre** | member country; Member State || Mitgliedsland; Mitgliedstaat | **~ tiers** | third country [in treaties, legislation etc.]; non-member country || Drittland n; drittes Land | **~ tiers de provenance** | non-member country from which the goods were despatched (consigned) || Nichtmitgliedstaat der Versendung (Herkunft).

**pays** m ⓑ [patrie] | native land; home country || Heimatland n; Heimat f; Vaterland | **son d'adoption** | his adopted country; his country of adoption || sein neues Heimatland; seine Wahlheimat.

**paysan** adj | **propriété ~ ne** ① | farm (country) property || landwirtschaftlicher Grundbesitz m | **propriété ~ ne** ② | country estate || Landgut n | **propriété ~ ne** ③ | peasant property-holding || landwirtschaftliches Grundstück n.

**paysannat** m | **le ~** | the farmers; the peasants || die Bauernschaft; die Bauern mpl.

**péage** m ⓐ [droit de ~] | toll; bridge toll || Brückenzoll m; Brückengeld n | **motor-way à ~** | toll autoroute; turnpike [USA] || gebührenpflichtige Autobahn | **barrière de ~** | toll bar (gate); turnpike || Schlagbaum m; Zollschranke f | **~ de navigation interne;** **~ fluvial** | inland waterway toll || Binnenschiffahrtsabgaben fpl; Wasserstraßengebühren fpl | **pont à ~** | toll bridge || Zollbrücke f | **acquitter le ~** | to pay the toll || den Zoll zahlen (entrichten).

**péage** m ⓑ [~ d'éclus] | lock dues (charges); lockage || Schleusengeld n.

**péage** m ⓒ [bureau de ~] | toll house || Zollhaus n; Zollhäuschen n.

**péager** m ⓐ [receveur d'octroi] | toll collector (gatherer) (keeper) || Zolleinnehmer m.

**péager** m ⓑ [pontonnier] | toll keeper || Brückenzolleinnehmer m.

**pêche** f | fishing; fishery || Fischfang m; Fischerei f | **ayant droit de ~** | party (person) entitled to fish || Fischereiberechtigter m | **~ de baleine** | whale fishing (catching) || Walfischfang; Walfang m | **droit de ~** ① | right to fish (of fishing) || Fischereiberechtigung f; Fischereirecht n | **droit de ~** ② | right (common) of piscary || Fischereigerechtigkeit f | **fermier d'une ~** | lessee of a fishery || Fischereipächter m | **flottille de ~** | fishing fleet || Fischereiflotte f | **garde-~** | water bailiff || Fischereiaufseher m [VIDE: **garde-pêche** m ⓐⓑⓒⓓ] | **~ des perles** | pearl fishing || Perlenfischerei | **port de ~** | fishing port || Fischereihafen m.

★ **~ côtière; petite ~** | coast (inshore) (longshore) fishery || Küstenfischerei | **~ fluviale** | river fishery || Flußfischerei | **grande ~** ; **~ hauturière;** **~ maritime** | deep-sea fishing (fishery); high-sea(s) fishery || Hochseefischerei | **~ réservée** | fishing preserve || Fischgehege n.

**péculat** m | embezzlement || Unterschlagung f; Unterschleif m.

**pécule** m ⓐ | savings pl || [das] Ersparte.

**pécule** m ⓑ | earnings of a convict || [das] von einem Sträfling Verdiente.

**pécuniaire** adj | pecuniary; financial || geldlich; pekuniär; finanziell | **affaire ~** ① | monetary (money) (pecuniary) matter (affair) || finanzielle Angelegenheit f; Geldangelegenheit f; Geldsache f | **affaire ~** ② | money (financial) question; ques-

**pécuniaire** *adj, suite*
tion of money || Geldfrage *f;* Finanzfrage | **dommage** ~ | financial damage || Vermögensschaden *m* | **embarras** ~ **s** | pecuniary (financial) difficulties *pl* (embarrassment) || finanzielle Schwierigkeiten *fpl;* Zahlungsschwierigkeiten; Geldverlegenheit *f* | **intérêt** ~ ① | pecuniary (money) (financial) interest || finanzielles Interesse *n* | **intérêt** ~ ② | property interest || vermögensrechtliches Interesse *n;* Vermögensinteresse | **intérêt** ~ ③ | insurable interest (risk) || versicherbares Interesse *n* (Risiko *n*) | **d'ordre** ~ | financially || vermögensrechtlich; geldlich; in pekuniärer Hinsicht | **peine** ~ | fine; pecuniary penalty || Geldstrafe *f;* Buße *f;* Geldbuße | **perte** ~ | loss of money (of cash); pecuniary loss || Geldverlust *m;* finanzieller Verlust; Barverlust | **prestation** ~ | payment in cash; cash payment || Leistung *f* in Geld (in bar); Geldleistung | **rémunération** ~ | remuneration in cash; cash remuneration || Vergütung *f* in bar; Barvergütung; Barentschädigung *f* | **ressources** ~ **s** | financial (pecuniary) means (resources); sources of finance; funds; means || finanzielle Hilfsquellen *fpl;* Geldmittel *npl;* Kapitalien *npl;* Geldquellen | **situation** ~ | pecuniary circumstances; financial situation || Vermögensverhältnisse *npl;* finanzielle Lage *f;* Vermögenslage.

**pécuniairement** *adv* | financially || finanziell; in pekuniärer Hinsicht.

**pécunieux** *adj* | moneyed; wealthy; rich || vermögend; wohlhabend; reich.

**pègre** *f* | **la haute** ~ | the big thieves || die hohe Gaunerwelt | **la petite** ~ | the petty thieves || die kleinen Diebe *mpl*.

**peine** *f* ⓐ | penalty; punishment || Strafe *f;* Bestrafung *f* | **aggravation de** ~ | aggravation (augmentation) of the penalty || Strafverschärfung *f* | **causes d'aggravation de** ~ | reasons for aggravating the penalty || Strafverschärfungsgründe *mpl* | ~ **d'amende** | fine; pecuniary penalty (punishment) || Geldstrafe *f;* Geldbuße *f;* Buße *f* | **sous** ~ **d'amende** | under penalty of a fine || bei Geldstrafe; unter Buße | **assigner q. à comparaître sous** ~ **d'amende** | to subpoena sb. || bei Strafandrohung laden | **application des** ~ **s** | application of the penalties || Strafanwendung *f* | **sous** ~ **d'arrestation** | under penalty of arrest || bei Strafe der Verhaftung *f* | ~ **d'arrêts** | arrest || Arreststrafe; Haftstrafe | **sous** ~ **d'une astreinte** | under penalty of a fine of ... per day || bei Vermeidung einer Geldstrafe von ... pro Tag | **atténuation des** ~ **s** | mitigation of punishment || Strafmilderung *f* | **causes d'atténuation des** ~ **s** | circumstances in mitigation of punishment || Strafmilderungsgründe *mpl* | ~ **de cachot** | penalty of imprisonment || Kerkerstrafe; Gefängnisstrafe | **circonstances excluant la** ~ | reasons which exclude punishment || Strafausschließungsgründe *mpl* | **commutation de** ~ | commutation of penalty (of a sentence) || Strafumwandlung *f* | **en cours de** ~ | while serving one's term || während des Strafvollzuges *m* (der Strafverbüßung *f*) | **à (sous)** ~ **de déchéance** | under penalty of forfeiture (of loss) || bei Vermeidung des Ausschlusses (des Verlustes); bei Strafe der Verwirkung | ~ **de discipline** | disciplinary penalty || Disziplinarstrafe; disziplinarische Bestrafung | **pendant la durée de sa** ~ | while serving (undergoing) his sentence || während der Absitzung *f* (Verbüßung *f*) seiner Strafe | **l'exemplarité de la** ~ | the exemplary character (the exemplariness) of the penalty || das Exemplarische der Strafe | ~ **d'imprisonnement;** ~ **de prison** | penalty of imprisonment; imprisonment || Gefängnisstrafe; Gefängnis *n* | **sous** ~ **de prison** | under penalty of imprisonment || bei Gefängnisstrafe | ~ **d'ensemble** | aggregate penalty || Gesamtstrafe | **exécution de la** ~ | execution of the sentence || Vollstreckung *f* der Strafe; Strafvollstreckung; Strafvollzug *m* | **fixation de la** ~ | fixing of the penalty || Festsetzung *f* der Strafe | **fixation des** ~ **s** | meting out punishment || Strafzumessung *f* | **infliction d'une** ~ | inflicting a penalty; penalization || Verhängung *f* einer Strafe | ~ **privative (restrictive) de la liberté** | imprisonment || Freiheitsstrafe | ~ **de mort;** ~ **capitale** | death penalty; penalty (punishment) of death; capital punishment || Todesstrafe | **sous** ~ **de mort; sous** ~ **de la vie** | under penalty of death || bei Todesstrafe | **sous** ~ **de nullité** | under penalty of nullity || bei Strafe der Nichtigkeit | ~ **d'ordre** | exacting penalty; fine || Ordnungsstrafe; Buße *f* | ~ **de simple police** | police penalty || Polizeistrafe; Übertretungsstrafe | **prescription de la** ~ **(des** ~ **s)** | limitation of criminal proceedings || Verjährung *f* der Strafverfolgung; Strafverjährung | ~ **de récidive** | penalty in case of repetition || Rückfallsstrafe | **réduction de** ~ | reduction of the penalty (of a sentence) || Strafermäßigung *f;* Strafherabsetzung *f* | ~ **de relégation** | penalty of relegation to a penal colony || Strafe der Verschickung *f* in eine Strafkolonie | **remise de la** ~ | remission of the penalty || Erlaß *m* der Strafe; Straferlaß | ~ **de réclusion;** ~ **des travaux forcés** | penal servitude; hard labo(u)r || Zuchthausstrafe; Zuchthaus *n;* Zwangsarbeit *f* | ~ **des travaux forcés à perpétuité** | penal servitude for life || lebenslängliche Zuchthausstrafe; lebenslängliches Zuchthaus *n*.

★ ~ **accessoire;** ~ **additionnelle;** ~ **complémentaire** | additional (extra) penalty || Nebenstrafe; Zusatzstrafe | ~ **afflictive** ① **;** ~ **corporelle** | corporal punishment || Leibesstrafe; Körperstrafe | ~ **afflictive** ② | punishment involving death or penal servitude || Bestrafung mit dem Tode oder mit Zuchthaus | ~ **arbitraire** | discretionary punishment || dem Ermessen des Richters anheimgestellte Strafe | **atténuant la** ~ | in mitigation of punishment || strafmildernd | ~ **collective** | collective penalty || Gesamtstrafe; Kollektivstrafe | ~ **comminatoire** | punitive sanction; penalty clause || Strafandrohung *f;* Strafklausel *f* | ~ **contractuelle**

①; **~ conventionnelle** ① | penalty fixed by contract; stipulated penalty || Vertragsstrafe | **~ contractuelle** ②; **~ conventionnelle** ② | penalty for non-performance (for non-fulfilment of contract) || Vertragsstrafe wegen Nichterfüllung | **~ correctionnelle** | punishment inflicted by the criminal courts || gerichtlich verhängte Strafe | **~ criminelle** | penalty for a crime (for a felony) || Strafe wegen eines Verbrechens (Vergehens) | **~ disciplinaire**; **~ réglementaire** | exacting penalty || Ordnungsstrafe; Erzwingungsstrafe | **la ~ la plus douce** | the milder penalty || die mildere Strafe | **~ encourue** | incurred penalty || verwirkte Strafe | **~ infamante** ① | dishono(u)ring punishment || entehrende Strafe; Ehrenstrafe | **~ infamante** ② | punishment which involves loss of civil rights || Bestrafung, welche den Verlust der bürgerlichen Ehrenrechte zur Folge hat | **~ fiscale** | fiscal penalty || Steuerstrafe; Fiskalstrafe | **la ~ la plus forte** | the heavier penalty || die schwerere (härtere) Strafe | **~ maxima**; **~ maximum** | maximum penalty (punishment) || Höchststrafe; Maximalstrafe | **~ minima**; **~ minimum** | minimum penalty || Mindeststrafe | **être passible d'une ~** | to be liable to punishment (to be punished) || straffällig sein; eine Strafe verwirkt haben | **~ pécuniaire** | fine; pecuniary penalty || Geldstrafe; Buße f; Geldbuße | **~ politique** | punishment for political offenses || Strafe für politisches Vergehen | **~ principale** | main penalty || Hauptstrafe.

★ **aggraver la ~** | to aggravate the penalty || die Strafe verschärfen | **attacher une ~ à un délit** | to penalize an offense || ein Vergehen unter Strafe stellen | **convertir une ~** | to commute a sentence || eine Strafe umwandeln | **diminuer la ~** | to mitigate the penalty || die Strafe mildern | **fixer la ~** ① | to fix the penalty || die Strafe festsetzen | **fixer la ~** ② | to mete out punishment || Strafe zumessen | **infliger (prononcer) une ~ à q.** | to inflict (to impose) punishment on sb.; to penalize sb. || über jdn. eine Strafe verhängen | **libérer q. d'une ~**; **remettre une ~ à q.** | to remit sb.'s penalty (sb.'s sentence) || jdm. eine Strafe erlassen | **porter la ~ de qch.** | to be punished for sth. || für etw. bestraft werden | **purger une ~** | to serve a sentence || eine Strafe absitzen (verbüßen) | **subir une ~** | to suffer punishment || eine Strafe erleiden.

★ **à ~ de**; **sous ~ de**; **sous ~ d'amende de** | on (under) penalty of; under pain of || bei Strafe von | **exempt de ~** | exempt from punishment; unpunished | **straffrei** | **rester exempt de ~** | to go unpunished || straffrei bleiben (ausgehen).

**peine** f ⑧ | trouble || Mühe | **il vaut la ~** | it is worth the trouble || es ist der Mühe wert.

**péjoratif** adj | disparaging; deprecatory || herabwürdigend.

**pelleterie** f | fur trade; furriery || Pelzhandel m; Rauchwarenhandel m.

**pénal** adj | penal; criminal || strafrechtlich; Straf... | **action ~ e** | penal (criminal) action || Strafklage f; Anklage f | **intenter une action ~ e** | to bring a charge || einen Strafantrag m stellen | **affaire ~ e** | criminal case (action) || Strafsache f; Strafprozeß m | **amende ~ e** | fine; penalty; pecuniary punishment || Geldstrafe f; Geldbuße f; Buße f | **arrêt ~** | sentence || strafgerichtliches Urteil n; Strafurteil | **arrêté ~ de police** | police order inflicting punishment || polizeiliche Strafverfügung f | **chambre ~ e**; **cour ~ e** | criminal court || Strafkammer f; Strafgericht n | **clause ~ e** | penalty clause; penalty fixed by contract || Strafklausel f; Vertragsstrafe f; Konventionalstrafe | **code ~** | criminal code || Strafgesetzbuch n | **colonie ~ e** | penal colony (settlement) || Strafkolonie f | **condamnation ~ e** | conviction || strafgerichtliche Verurteilung f | **disposition ~ e** | penal statute || Strafvorschrift f | **dossier ~** | case record || Strafakt m | **droit ~** | criminal law || Strafrecht n | **infraction ~ e (à la loi ~ e)** | criminal (penal) offence; punishable (unlawful) act; offence; infraction of the law; transgression || Straftat f; strafbare Handlung f; Vergehen n; Delikt n; strafrechtliches Vergehen | **irresponsabilité ~ e** | irresponsibility || Mangel m der strafrechtlichen Verantwortlichkeit | **juridiction ~ e**; **justice ~ e** | penal (criminal) jurisdiction; jurisdiction in criminal matters || Strafrechtspflege f; Strafgerichtsbarkeit f; Rechtssprechung f in Strafsachen; Strafjustiz f | **législation ~ e** | penal legislation || Strafgesetzgebung f | **loi ~ e** | penal (criminal) law || Strafgesetz n [VIDE: **loi** f Ⓐ] | **main-d'œuvre ~ e** | prison work || Gefangenenarbeit f | **majorité ~ e** | age of responsibility || Strafmündigkeit f | **en matière ~ e** | in criminal cases (proceedings pl) || in Strafsachen | **mesures ~ es** | punitive measures || Strafmaßnahmen fpl | **ordonnance ~ e** | court order inflicting punishment || Strafbefehl m; Strafverfügung f | **procédure ~ e** | criminal proceedings pl (procedure) || Strafverfahren n; Strafprozeß m | **protection ~ e** | protection by penal sanctions || strafrechtlicher Schutz m | **poursuite ~ e** | criminal prosecution || strafgerichtliche (strafrechtliche) Verfolgung f; Strafverfolgung | **requête ~ e** | charge || Strafantrag m | **responsabilité ~ e** | criminal responsibility || strafrechtliche Verantwortlichkeit f | **sanction ~ e** | punitive sanction; penalty clause || Strafsanktion f; Strafandrohung f; Strafbestimmung f | **science ~ e** | criminology || Strafrechtswissenschaft f | **sentence ~ e** | sentence; conviction || Strafurteil n.

**pénalement** adv | criminally || in strafrechtlicher Hinsicht | **rendre qch. punissable** | to sanction sth.; to make sth. punishable || etw. unter Strafe stellen; etw. mit Strafe bedrohen | **réprimé ~** | punishable; subject to penalty || unter Strafe gestellt; mit Strafe bedroht.

**pénalité** f Ⓐ [système de peines] | system of penalties || Strafsystem n | **~ s fiscales** | fiscal penalties || Steuerstrafen fpl; Fiskalstrafen | **être passible de ~ s** | to be liable to penalties || strafbar sein; unter Strafe stehen.

**pénalité** f Ⓑ [dédit; amende] | forfeit; forfeit money; penalty || Reugeld n; Abstandsgeld; Abstandssumme f; verwirkte Geldstrafe f.
**penchant** m | ~ **à (pour) (vers) qch.** | inclination to (propensity for) sth. || Neigung f (Hang m) zu etw. | **avoir un ~ à qch.** | to incline to sth. || zu etw. neigen.
**pencher** v | ~ **à faire qch.** | to be inclined to do sth. || dazu neigen, etw. zu tun | **faire ~ la balance** | to turn the scale; to be decisive || den Ausschlag geben; entscheidend sein | ~ **au socialisme** | to have socialist leanings pl; to tend towards socialism || dem Sozialismus zuneigen.
**pendable** adj | ... who deserves hanging || ... der verdient, gehenkt zu werden.
**pendaison** f | hanging; death (execution) by hanging || Henken n; Erhängen n; Tod m (Hinrichtung f) durch den Strang.
**pendant** adj Ⓐ | pending; in abeyance; in suspense; undecided || anhängig; schwebend; in der Schwebe; unentschieden.
**pendant** adj Ⓑ | **fruits ~s par (par les) racines** | growing (standing) crops pl; emblements pl || Früchte fpl auf dem Halm.
**pendre** v | to hang; to be hanged || hängen; aufhängen | ~ **q.; faire ~ q.** | to hang sb. on (to bring sb. to) the gallows; to gibbet sb. || jdn. an den Galgen bringen.
**pénétration** f | penetration || Durchdringung f | ~ **du marché** | market penetration || Marktdurchdringung f | **tarif de ~** | tariff of penetration || Einfuhrausnahmetarif m | ~ **économique** | economic penetration || wirtschaftliche Durchdringung | ~ **pacifique** | peaceful penetration || friedliche Durchdringung.
**pénitencier** m [maison pénitentiaire] | penitentiary; convict prison; house of correction || Strafgefängnis n; Strafanstalt f; Zuchthaus n.
**pénitencier** adj | **établissement ~** | penal establishment || Strafanstalt f | **navire ~** | prison ship || Strafgefängnis n auf einem Schiff.
**pénitentiaire** adj | penitentiary || Straf ... | **administration ~; service ~** | prison administration || Strafjustizverwaltung f; Strafvollzugsbehörde f; Strafvollzug m | **colonie ~** | penal colony (settlement) || Strafkolonie f | **régime ~** | penitentiary system || Strafvollzugssystem n.
**pension** f Ⓐ [~ **de retraite**] | pension; allowance; pension allowance || Pension f; Rente f; Ruhegehalt n | ~ **d'ancienneté** | retirement pension || Ruhegehalt n | **ayant droit à une ~; titulaire d'une ~** | person entitled to a pension; pensioner || Rentenberechtigter m; Pensionsberechtigter | **caisse (fonds) de ~** | retiring (pension) fund || Pensionskasse f; Pensionsfonds m | **caisse des ~s de guerre** | war pension fund || Kriegspensionskasse f | **droit à une ~** | right to a pension; expectation of a pension || Pensionsanspruch m; Pensionsberechtigung f | **ayant droit à une ~** | entitled to a pension || pensionsberechtigt | **donner droit à une ~** | to carry pension allowances || Pensionsberechtigung geben (gewähren); zu einer Pension berechtigen | ~ **sur l'Etat** | government pension || staatliche Pension; Staatspension | ~ **de guerre; ~ militaire pour invalidité de guerre** | war pension || Kriegsrente; Militärrente | ~ **d'invalidité** | disability (invalidity) pension || Invalidenrente; Invalidenpension | ~ **aux (des) orphelins** | pension for orphans || Waisenrente; Waisengeld n | ~ **de survie** | survivor's pension || Hinterbliebenenrente f | ~ **de veuves** | widow's pension; pension for widows || Witwenpension; Witwenrente; Witwengeld n | ~ **à vie; ~ viagère** | pension for life; life pension (annuity) || Pension (Rente) auf Lebenszeit; lebenslängliche Rente; Leibrente | ~ **de vieillesse** | old-age pension || Alterspension; Altersrente | ~ **alimentaire** | allowance; maintenance; alimony || Unterhaltsrente; Unterhalt m.
**pension** f Ⓑ [~ **et chambre**] | board and lodging (residence) || Unterkunft f und Verpflegung; Kost f und Logis | ~ **entière** | full board || volle Pension f | **être (prendre) ~ chez q.** | to board with sb. || bei jdm. in Pension (in Unterkunft und Verpflegung) sein.
**pension** f Ⓒ [hôtel] | boarding house || Pension f | ~ **de famille; ~ bourgeoise** | residential hotel || Familienpension; Privatpension.
**pension** f Ⓓ [pensionnat] | boarding school; private boarding school || Pensionat n | **mettre un enfant en ~** | to send a child to a boarding school || ein Kind in ein Pensionat schicken (geben).
**pension** f Ⓔ [prix de ~] | cost of (payment for) board and lodging || Pensionspreis m.
**pension** f Ⓕ [gage] | **titres (valeurs) en ~** | pawned securities; stocks in pawn || verpfändete Wertpapiere npl.
**pensionnaire** m Ⓐ; **pensionné** m [bénéficiaire d'une pension] | pensioner; pensionary || Ruhegehaltsempfänger m; Pensionsempfänger; Pensionär m | ~ **de l'Etat** | state pensioner || Empfänger m einer staatlichen Pension.
**pensionnaire** m Ⓑ [dans un asile] | inmate || Insasse m.
**pensionné** adj | pensioned || pensioniert; in Pension.
**pensionner** v | ~ **q.** ① | to pension sb.; to pension sb. off || jdn. auf Ruhegehalt setzen; jdn. pensionieren | ~ **q.** ② | to grant sb. a pension || jdm. eine Pension gewähren (aussetzen) | ~ **un fonctionnaire** | to pension off an official; to put an official on the retired list || einen Beamten pensionieren (mit Pension verabschieden).
**pénurie** f Ⓐ [extrême disette] | extreme shortage; scarcity; lack || äußerste Knappheit f; Verknappung f; Mangel m | **situation de ~** | tight supply situation || Mangellage f | ~ **d'argent** | lack (want) (scarcity) (shortness) of money; pressure for money || Geldmangel; Geldknappheit; Kapitalknappheit | ~ **de devises** | lack (shortage) of foreign exchange || Devisenknappheit | ~ **de logements** | house (housing) shortage || Woh-

nungsnot *f* | ~ **de (de la) main-d'œuvre;** ~ **de personnel** | shortage (scarcity) of labor; labor shortage; shortage of employees (of staff) || Mangel an Arbeitskräften; Arbeitermangel; Personalmangel | ~ **de matières premières** | scarcity of raw materials || Rohstoffknappheit; Rohstoffmangel | ~ **(raréfaction) d'argent sur le marché monétaire** | shortage (scarcity) of money on the money market || Verknappung auf dem Geldmarkt; Geldmarktanspannung *f.*
**pénurie** *f* Ⓑ [pauvreté; misère] | poverty; misery || Armut *f;* Elend *n.*
**percée** *f* | ~ **technologique** | technological breakthrough || technologischer Durchbruch.
**percepteur** *m* Ⓐ | collector || Einnehmer *m.*
**percepteur** *m* Ⓑ [ ~ **des contributions directes**] | collector of taxes; tax collector || Steuereinnehmer *m.*
**perceptibilité** *f* | ~ **d'un impôt** | possibility of collecting a tax || Beitreibbarkeit *f* einer Steuer.
**perceptible** *adj* | collectible; to be collected || erhebbar; zu erheben.
**perception** *f* Ⓐ | collection; collecting; receiving || Erhebung *f;* Einhebung *f;* Vereinnahmung *f* | **bureau de** ~ ① | collector's office || Hebestelle *f* | **bureau de** ~ ② | revenue office || Finanzkasse *f;* Steueramt *n* | ~ **des contributions** | collection of rates and taxes || Erhebung *f* von Abgaben | **droit de** ~ | collection (collecting) charge (fee) || Einhebegebühr *f;* Hebegebühr; Einziehungsgebühr | ~ **des droits;** ~ **des taxes** | collection of fees || Gebührenerhebung | ~ **des droits de douane** | collection of custom duties || Erhebung von Zöllen; Zollerhebung | **frais de** ~ | costs of collection; expenses incurred in collecting || Einhebungskosten *pl;* Inkassospesen *pl* | ~ **de l'impôt;** ~ **des impôts** | collection (levy) of taxes (of a tax) || Steuererhebung; Steuereinhebung | **maximum de** ~ | highest rate (scale) of taxation; highest tax schedule || höchste Steuerklasse *f* | ~ **des recettes** | revenue collection || Erhebung von Staatseinkünften | **rôle de** ~ | assessment roll || Heberolle *f;* Hebeliste *f;* Heberegister *n* | **à la source** | collection at the source || Erhebung an der Quelle | ~ **supplémentaire** | supplementary (additional) assessment || Nacherhebung; zusätzliche Erhebung.
**perception** *f* Ⓑ [fonction de percepteur] | collectorship || Stelle *f* (Posten *m*) als Einnehmer.
**perception** *f* Ⓒ [bureau] | tax collector's office; revenue (tax) office || Steuerkasse *f;* Finanzkasse *f;* Steueramt *n.*
**perception** *f* Ⓓ [total perçu] | ~ **douanière totale** | total customs receipts || Gesamtzolleinnahmen *pl.*
**perceur** *m* | ~ **de coffres** | safebreaker || Geldschrankknacker *m.*
**percevable** *adj* | collectable; collectible || erhebbar; zu erheben.
**percevoir** *v* | to collect || erheben; einheben; einnehmen | **cotisations à** ~ | contributions still due || ausstehende (fällige) Beiträge *mpl* | ~ **des droits** ① | to impose duties || Abgaben erheben | ~ **des droits** ②; ~ **des taxes** ① | to levy charges || Gebühren erheben | ~ **des impôts;** ~ **des taxes** ② | to levy (to raise) (to collect) taxes || Steuern erheben | ~ **des monnaies** | to collect money || Geld einnehmen (vereinnahmen) | **à** ~ | to be collected; collectible; collectable || erhebbar; zu erheben.
**perçu** *part* | **taxe** ~ **e** | postage paid || Porto bezahlt.
**perdant** *m* | loser || Verlierer *m.*
**perdant** *adj* | losing || verlierend | **billet** ~; **numéro** ~ | blank ticket; blank; losing number || Niete *f.*
**perdition** *f* | **navire en** ~ | ship in distress || Schiff *n* in Seenot.
**perdre** *v* | to lose || verlieren | ~ **un droit** | to lose a right || ein Recht verlieren; eines Rechtes verlustig gehen | **jouer un jeu à** ~ | to play a losing game || ein verlorenes Spiel spielen | ~ **son procès** | to lose one's lawsuit || seinen Prozeß verlieren | ~ **q. de réputation** | to ruin sb.'s reputation || jdm. seinen guten Ruf nehmen | **sans** ~ **de temps** | without loss of time || ohne Zeit zu verlieren | **se** ~ | to get lost || abhanden kommen; verloren gehen.
**perdu** *part* | lost || verloren; abhanden gekommen | **à corps** ~ | without restraint; recklessly || ohne Rücksicht; rücksichtslos | **défendre une cause** ~ **e** | to defend a lost cause || eine verlorene Sache vertreten | **être** ~ **en mer** | to be lost at sea || auf See untergehen | **bureau des objets** ~ **s** | lost property office || Fundbüro *n;* Fundamt *n* | **partie** ~ **e d'avance** | losing game; game lost from the outset || von vornherein verlorenes Spiel *n* | **voix** ~ **e** | vote cast but invalid || ungültige Stimme *f* | **considérer qch.** ~ | to give sth. up for lost (as lost) || etw. verloren geben.
**père** *m* | father || Vater *m* | **autorité de** ~ | parental authority || väterliche Gewalt | **beau-** ~ ① | father-in-law || Schwiegervater | **beau-** ~ ② | stepfather || Stiefvater.
★ ~ **de famille** | head (father) of a (of the) family || Familienvater; Familienoberhaupt *n* | **valeurs de** ~ **de famille** | gilt-edged securities || mündelsichere Wertpapiere *npl* (Werte *mpl*) | **gérer qch. en bon** ~ **de famille** | to handle sth. with the care of a good family father || die Sorgfalt eines ordentlichen Familienvaters anwenden | **user d'une chose en bon** ~ **de famille** | to use sth. with care (with due and proper care) || eine Sache beim Gebrauch pfleglich behandeln; mit einer Sache sorgfältig (pfleglich) umgehen.
★ **de** ~ **en fils** | from father to son; from generation to generation; for generations || vom Vater auf den Sohn; von einer Generation auf die andere | **grand-** ~ | grandfather || Großvater | **tenir lieu de** ~ **à q.** | to act as a father to sb. || an jdm. Vaterstelle vertreten | ~ **et mère** | the parents || die Eltern.
★ ~ **adoptif** ① | adoptive father || Adoptivvater | ~ **adoptif** ②; ~ **nourricier** | foster father || Pflegevater | **nos** ~ **s** | our fathers (forefathers) (forbears) (ancestors) || unsere Väter (Vorfahren) (Ahnen).
**péremption** *f* | forfeiture [by lapse of time] || Verwir-

**péremption** f, suite
kung f [durch Zeitablauf] | **~ de l'action** | forfeiture of the right to bring action || Klagsverwirkung | **délai de ~** | strict time limit; latest (final) term || Ausschlußfrist f; Präklusivfrist f.

**péremptoire** adj Ⓐ | peremptory | peremptorisch | **délai ~** | strict time limit; latest (final) term || Ausschlußfrist f; Präklusivfrist f; äußerste (letzte) Frist | **exception ~** | peremptory plea || peremptorischer Einwand m.

**péremptoire** adj Ⓑ [décisif] | decisive || entscheidend | **argument ~** | decisive argument || durchschlagendes (durchgreifendes) Argument n | **preuve ~** | conclusive evidence; incontestable proof || schlagender (nicht widerlegbarer) Beweis m.

**péréquation** f | equalization || Angleichung f | **caisse de ~** | equalization fund || Ausgleichskasse f | **~ de l'impôt** | equalization of taxes || Steuerangleichung f | **~ des prix** | standardization of charges || Angleichung der Frachten (der Frachtsätze) | **~ des tarifs** | standardization of tariffs || Tarifangleichung | **faire la ~ de qch.** | to equalize sth. || etw. angleichen.

**perfection** f | perfection; consummation || Vollendung f; Vollkommenheit f | **~ d'un contrat** | conclusion (consummation) of a contract || Abschluß m (Zustandekommen n) eines Vertrages | **faire qch. en ~ (à la ~) (dans la ~)** | to do sth. to perfection || etw. in höchster Vollendung tun.

**perfectionnement** m Ⓐ | perfecting; improving || Vervollkommnung f | **~ des apprentis** | training of apprentices || Lehrlingsausbildung f | **brevet de ~** | patent of improvement (of amendment) (of addition) || Verbesserungspatent n; Zusatzpatent | **école de ~** | finishing school || Fortbildungsschule f; Fortbildungsanstalt f | **~ professionnel** | advanced occupational training || berufliche Fortbildung f | **~ s techniques** | technical improvements || technische Verbesserungen fpl | **apporter des ~ s à qch.** | to improve sth. || etw. vervollkommnen.

**perfectionnement** m Ⓑ [transformation] | processing || Veredelung f | **~ actif** | inward processing || aktiver Veredelungsverkehr | **entrepôt pour ~ actif** | inward processing warehouse || Lager für den aktiven Veredelungsverkehr | **~ passif** | outward processing || passiver Veredelungsverkehr.

**perfectionner** v | to improve; to bring [sth.] to perfection || vervollkommnen; verbessern | **se ~ dans qch.** | to improve one's knowledge of sth. || seine Kenntnisse in etw. vervollkommnen.

**perfide** adj | perfidious; false || treulos; falsch.

**perfidie** f | perfidy; perfidiousness; breach of faith; treachery || Treulosigkeit f; Treubruch m; Falschheit f.

**péril** m | peril; danger; risk || Gefahr f; Risiko n | **~ en (en la) demeure** | danger in delay (in delaying) || Gefahr im Verzug | **s'il y a ~ en la demeure** | in case of danger in delay || bei Gefahr im Verzug | **il n'y a pas ~ en la demeure** | there is no immediate danger || es besteht keine unmittelbare Gefahr | **les ~ s de la guerre** | the hazards of war || die Risiken npl des Krieges | **~ s de mer (de la mer); ~ s maritimes** | maritime (marine) (sea) perils; marine risks; danger (perils) of the sea || Seegefahr; Seerisiko; Seerisiken npl | **mise en ~** | jeopardy; endangering || Gefährdung f | **à ses risques et ~ s** | at his risk (peril); at sb.'s own (one's own) peril || auf seine Gefahr; auf jds. (auf jds. eigene) Gefahr | **aux risques et ~ s du propriétaire (du destinataire)** | at (at the) owner's risk || auf Gefahr des Eigentümers; auf Risiko und Gefahr des Empfängers | **aux risques et ~ s de l'expéditeur** | at sender's risk || auf Gefahr des Absenders | **au ~ de sa vie** | at the risk (at the peril) (at the hazard) of his life || unter (mit eigener) Lebensgefahr.

★ **~ imminent** | imminent peril || unmittelbare (drohende) Gefahr | **être en ~** | to be in jeopardy (in peril) (in danger) || gefährdet sein | **mettre qch. en ~** | to expose sth. to a danger; to endanger (to jeopardize) (to imperil) sth. || etw. in Gefahr bringen; etw. gefährden (riskieren) (aufs Spiel setzen) | **risquer les ~ s de qch.** | to dare the perils of sth. || den Gefahren von etw. trotzen.

★ **au ~ de** | at the peril of || auf Gefahr von | **en ~** | in danger; in peril; endangered; imperiled || in Gefahr; gefährdet.

**périlleux** adj | perilous; dangerous; hazardous || riskant; gefährlich; gefahrvoll; gewagt | **le caractère ~ d'une entreprise** | the risks (the riskiness) of an enterprise || das Risiko (das Riskante) (die Risiken) eines Unternehmens.

**périmé** adj Ⓐ | lapsed; expired; no longer valid (available) || abgelaufen; erloschen; verfallen; nicht mehr gültig (geltend) | **non ~** | unexpired; not yet expired; still valid || noch nicht abgelaufen (erloschen); noch gültig.

**périmé** adj Ⓑ [suranné] | outdated; out of date || überholt; veraltet.

**périmé** adj Ⓒ [prescrit] | barred by (statute of) limitations; statute-barred || verjährt.

**périmer** v Ⓐ | to lapse; to expire || ablaufen; verfallen | **laisser ~ un brevet** | to permit a patent to lapse; to abandon (to drop) a patent || ein Patent verfallen (fallen) lassen | **laisser ~ un droit** | to allow a right to lapse || ein Recht verfallen lassen.

**périmer** v Ⓑ [suranner] | to become outdated (out of date) || überholt werden; veralten.

**périmer** v Ⓒ [se prescrire] | to fall (to come) under the statute of limitations || verjähren; der Verjährung unterliegen.

**périmètre** m | area (sphere) of influence || Einflußbereich m.

**période** f | period; period of time || Zeitabschnitt m; Zeitraum m; Periode f | **~ d'abonnement** | term of subscription || Bezugsdauer f | **~ d'accommodation; ~ d'adaptation** | period of adaptation (of adjustment) || Anpassungszeitraum; Anpassungsperiode | **achèvement d'une ~** | completion (close) of a period || Vollendung f (Abschluß m) eines Zeitraums | **~ d'activité; ~ d'occupation d'un of-

fice | period (term) in office; tenure of office || Amtstätigkeit f; Amtsperiode f; Amtsdauer f; Amtszeit f | **~ de base** | basic period (base) || Grundzeitraum | **~ de circulation** | time of circulation || Umlaufzeit f | **~ de la conception** | period of conception (of possible conception) || Empfängniszeit | **~ de crise** | time of crisis; critical time || Krisenzeit; kritische Zeit | **~ de décompte** | accounting period || Abrechnungszeitraum | **~ annuelle de décompte** | annual accounting period || Jahresabrechnungszeitraum | **~ de disette** | period of shortage || Zeit der Knappheit | **~ d'échange** | period for exchanging; period during which exchange may take place || Umtauschfrist f; Umtauschzeit f | **~ d'épreuve** ① | trial (testing) period; time of trial || Probezeit | **~ d'épreuve** ② | probationary time (period); probation || Bewährungsfrist f | **~ de grève** | period of strike(s) || Streikperiode | **~ de l'imposition** | tax (taxation) (assessment) period; period of assessment || Veranlagungszeitraum | Steuerperiode; Steuerabschnitt | **~ d'incubation** | incubation period || Inkubationszeit; Inkubationsfrist | **~ d'instruction** | time of instruction || Ausbildungszeit | **~ de trois mois** | three months' period || Dreimonatsperiode | **~ de paie** | pay period || Lohn(zahlungs)periode | **~ de prorogation** | period (term) of extension || Verlängerungszeitraum | **~ de référence** | period under report (under consideration); reporting period || Berichtszeitraum | **~ des vacances** | period (time) of the holidays || Ferienzeit; Urlaubszeit.

★ **~ budgétaire** | financial (fiscal) period || Finanzperiode | **la ~ correspondante** | the corresponding period || der entsprechende Zeitraum | **~ électorale** | election period (time) || Wahlperiode; Wahlzeit | **pour une ~ indéterminée** | for an unspecified period || auf unbestimmte Zeit | **~ intermédiaire** | intermediate (intervening) time (period); interval; interim || Zwischenzeit; Zwischenzeitraum | **pour une ~ strictement limitée** | for a strictly limited period || auf eine genau begrenzte Frist | **~ transitoire** | transitory (transitional) period; period of transition || Übergangszeit; Übergangsperiode | **~ trimestrielle** | quarterly period; quarter || Vierteljahrszeitraum; Vierteljahr; Quartal n | **pendant une ~ de** | during a period of || während einer Frist von.

**périodicité** f | periodicity || Periodizität f.
**périodique** m [publication] | periodical publication; periodical || Zeitschrift f.
**périodique** adj | periodical; recurring at regular intervals || periodisch; zu bestimmter Zeit wiederkehrend | **feuille ~; publication ~** | periodical publication || Zeitschrift f | **prestations ~s** | recurring payments || wiederkehrende Leistungen fpl (Zahlungen fpl) | **revenus ~s** | regular income || wiederkehrende (fortlaufende) (laufende) Einkünfte pl.
**périodiquement** adv | periodically; at regular intervals || regelmäßig wiederkehrend; in regelmäßigen Abständen.
**périr** v Ⓐ | to perish; to be destroyed || untergehen; zerstört werden | **faire ~ q.** | to put sb. to death || jdm. ums Leben bringen.
**périr** v Ⓑ [périmer] | to lapse || erlöschen.
**périssable** adj | perishable || verderblich; leicht verderblich; dem Verderb ausgesetzt | **chargement ~** | perishable cargo || verderbliche Ladung f | **marchandises ~s** | perishable goods; perishables pl || leicht verderbliche Waren fpl.
**perlé** adj | **grève ~e** ① | ca'canny strike | [absichtliche] Produktionsverlangsamung f | **grève ~e** ② | underhand sabotage; scamping of work || heimliche (insgeheime) Arbeitssabotage f | **guerre ~e** | cold war || kalter Krieg m.
**permanence** f | permanence || Fortdauer f | **assemblée en ~** | permanent assembly || ständige Versammlung f | **~ de police** | police station open day and night || Tag und Nacht geöffnete Polizeistation f | **~ nocturne** | all-night service || Service m die ganze Nacht hindurch.
**permanent** adj | permanent; standing; fixed; constant || ständig; dauernd; fortdauernd | **armée ~e** | standing (regular) army || stehendes Heer n | **comité ~; commission ~e** | standing (permanent) committee (commission) || ständiger Ausschuß m; ständige Kommission f | **domicile ~** | permanent residence (address) || dauernder Wohnsitz m (Sitz m) | **emploi ~; situation ~e** | permanent situation; permanency || Dauerstellung f | **examen ~** | constant examination || fortlaufende Überprüfung f | **d'une façon (manière) ~e; à titre ~** | permanent(ly) || dauernd; auf (für) die Dauer | **membre ~** | permanent member || ständiges Mitglied n | **ordre ~** | standing order || Dauerauftrag m | **personnel ~** | permanent staff || ständiges Personal n | **placement ~** | permanent investment || Daueranlage f | **séjour ~** | permanent abode || ständiger (dauernder) Aufenthalt m | **siège ~** | permanent seat || ständiger Sitz m.
**permettre** v | **dès que les circonstances le permettront** | as soon as circumstances (the circumstances) shall permit (allow) || sobald die Umstände es erlauben (gestatten) | **ne pas ~ de doute** | to admit of no doubt || keinen Zweifel zulassen | **si le temps le permet; temps (le temps) le permettant** | weather permitting || bei günstigem Wetter; bei günstiger Witterung.

★ **~ qch. à q.** | to allow (to permit) sb. sth. || jdm. etw. erlauben (gestatten) | **~ à q. de faire qch.** | to allow (to permit) (to authorize) sb. to do sth.; to give sb. leave to do sth. || jdm. erlauben (jdn. ermächtigen) (jdm. die Erlaubnis geben), etw. zu tun | **se ~ de faire qch.** | to venture (to take leave) to do sth. || sich erlauben, etw. zu tun.
**permis** m | permit; licence [GB]; license [USA]; certificate; leave || Genehmigung f; Erlaubnis f; Erlaubniskarte f; Erlaubnisschein m | **~ de chasse** | shooting license || Jagdschein; Jagdkarte; Jagd-

**permis** *m, suite*
erlaubnisschein | ~ **de circulation** | car license || Zulassungsbescheinigung *f* | ~ **international de circulation** | international travelling pass || internationaler Kraftfahrzeugzulassungsschein *m* | ~ **de chargement** | loading permit || Ladeerlaubnis; Verladeerlaubnis | ~ **de débarquement;** ~ **de débarquer** | landing order (permit) || Landeerlaubnis | ~ **de déchargement** | discharging permit || Löscherlaubnis | ~ **de douane** | customs permit (clearance); clearance certificate || Zollerlaubnisschein; Zollabfertigungsschein | ~ **d'embarquement;** ~ **d'embarquer** | shipping note (bill); bill of lading; consignment note; certificate of shipping || Ladeschein; Verladeschein; Versandschein; Konnossement *n* | ~ **d'entrée** ① | import permit (license); permit of import || Einfuhrgenehmigung *f*; Einfuhrbewilligung *f*; Einfuhrlizenz *f* | ~ **d'entrée** ② | entry permit || Zulassungsschein | ~ **d'expatriation** | expatriation permit || Ausbürgerungsurkunde *f* | ~ **d'exportation;** ~ **de sortie** | permit of export; export permit (license) || Ausfuhrgenehmigung *f*; Ausfuhrbewilligung *f*; Ausfuhrerlaubnis *f*; Exportlizenz *f* | ~ **de sortie d'entrepôt** | warehouse keeper's order || Lagerabgangsschein; Zollfreigabeschein | ~ **de navigation** | sea-letter; ship's passport || Schiffspaß *m;* Schiffszeugnis *n* | ~ **de port d'armes** | armorial bearings license; gun license || Erlaubnis zum Waffentragen; Waffenschein | ~ **de séjour** ① | permit of residence; staying permit || Aufenthaltserlaubnis; Aufenthaltsgenehmigung | ~ **de séjour** ② | certificate of registration || Registrierungskarte *f* | ~ **de transbordement;** ~ **de transit** | transshipment permit; permit to pass; permit of transit || Durchfuhrerlaubnis; Durchgangsschein; Passierschein.
★ **accorder un** ~ **à q.** | to license sb. || jdm. eine Konzession (eine Lizenz) (eine Gewerbelizenz) erteilen | ~ **de conduire** | driver's (driving) license || Führerschein *m* | **se faire délivrer un** ~ | to take out a permit || sich eine Erlaubnis geben (ausstellen) lassen | ~ **d'imprimer** | license to print || Druckerlaubnis *f*; Druckgenehmigung *f* | **suspendre un** ~ | to suspend a license || eine Lizenz zeitweilig außer Kraft setzen.
**permis** *part* Ⓐ | allowed; permitted || erlaubt; gestattet.
**permis** *part* Ⓑ [permissible] | permissible || zulässig.
**permis** *part* Ⓒ [licite] | lawful || gesetzlich erlaubt.
**permission** *f* Ⓐ | permission || Erlaubnis *f*; Genehmigung *f* | **concession d'une** ~ | grant (granting) of a permission || Erteilung *f* einer Erlaubnis; Erlaubniserteilung | ~ **d'exportation** | export license || Ausfuhrlizenz *f*; Ausfuhrbewilligung *f*; Ausfuhrgenehmigung | ~ **écrite** | permission in writing; written permission || schriftliche Erlaubnis | **pleine et entière** | full permission || volle Erlaubnis.
★ **accorder (donner) à q. la** ~ **de faire qch.** | to give (to grant) sb. permission to do sth. || jdm. erlauben (die Erlaubnis erteilen), etw. zu tun | **concéder (octroyer) une** ~ | to grant a permission || eine Erlaubnis erteilen | **demander la** ~ **de faire qch.** | to ask permission to do sth. || um die Erlaubnis bitten, etw. zu tun | **être absent sans** ~ | to be absent without leave || unerlaubt fernbleiben | **obtenir la** ~ **de q.** | to obtain sb.'s consent || jds. Zustimmung erlangen (erhalten) | ~ **de séjourner** | permission to stay || Aufenthaltserlaubnis.
**permission** *f* Ⓑ [ ~ de s'absenter] | leave; leave of absence || Urlaub *m* | ~ **de terre** | liberty ticket || Landurlaub | ~ **supplémentaire** | special short leave || Sonderurlaub | **demander une** ~ | to apply for leave || um Urlaub bitten | **suspendre toutes les** ~ **s** | to stop all leave || jeden Urlaub sperren | **en** ~ | on leave || beurlaubt; auf Urlaub.
**permissionnaire** *m* Ⓐ | person (soldier) on leave || Beurlaubter *m;* Urlauber *m* | **cahier des** ~ **s** | leave book || Urlaubsliste *f*.
**permissionnaire** *m* Ⓑ | permit-holder; licence (license)-holder || Lizenzinhaber.
**permissionner** *v* | to license || konzessionieren.
**permutation** *f* | transfer to a new post || Versetzung *f*.
**permuter** *v* | ~ **avec q.** | to exchange posts with sb. || mit jdm. die Positionen tauschen.
**péroraison** *f* | summing-up (résumé) [at the end of a speech] || Schlußzusammenfassung *f* [am Ende einer Rede].
**perpétration** *f* | perpetration; commission || Verübung *f;* Begehung *f* | ~ **d'un crime** | perpetration of a crime || Verübung eines Verbrechens.
**perpétrer** *v* | to perpetrate; to commit || verüben; begehen | ~ **un crime** | to perpetrate (to commit) a crime || ein Verbrechen begehen (verüben).
**perpétuel** *adj* | perpetual || dauernd; ständig | **emprisonnement** ~ | imprisonment for life || lebenslängliches Gefängnis *n* | **rente** ~ **le; rente constituée en** ~ | life rent; perpetuity || Dauerrente *f;* Lebensrente; Leibgeding *n*.
**perpétuellement** *adv* | perpetually || für die Dauer; für dauernd.
**perpétuer** *v* | to perpetuate || etw. für dauernd machen.
**perpétuité** *f* | perpetuity || Fortdauer *f* | **à** ~ | in perpetuity; for life || für dauernd; auf Lebenszeit; lebenslänglich | **travaux forcés (peine des travaux forcés) à** ~ | penal servitude for life || lebenslängliche Zuchthausstrafe *f*; lebenslängliches Zuchthaus *n* | **condamner q. aux travaux forcés à** ~ | to sentence sb. to penal servitude for life || jdn. zu lebenslänglicher Zwangsarbeit verurteilen.
**perquisiteur** *m;* **perquisitionneur** *m* | searcher [who acts on the strength of a search warrant] || Durchsuchungsbeamter *m* [welcher in Ausführung eines Durchsuchungsbefehls handelt].
**perquisition** *f* | search || Durchsuchung *f* | ~ **à domicile;** ~ **opérée au domicile;** ~ **domiciliaire** | search of a house; house search; domiciliary search || Haussuchung *f* | **mandat (ordre) de** ~ |

search warrant || Haussuchungsbefehl *m;* Durchsuchungsbefehl | **opérer une** ~ | to make a search || eine Durchsuchung durchführen (vornehmen) | **faire une** ~ **chez q.** | to search sb.'s house (sb.'s home) (sb.'s premises) || jds. Haus (jds. Räume) durchsuchen; bei jdm. eine Haussuchung machen (vornehmen).

**perquisitionner** *v* | ~ **dans une maison** | to search a hause; to make a search (a house search) (a domiciliary search) || ein Haus durchsuchen; in einem Haus eine Durchsuchung durchführen; eine Haussuchung machen (vornehmen).

**persécuté** *m* | persecuted person; persecutee || verfolgte Person *f;* Verfolgter *m.*

**persécuté** *adj* | **être** ~ | to be persecuted || verfolgt werden; Verfolgungen ausgesetzt sein.

**persécuter** *v* | to persecute || verfolgen | ~ **des hérétiques** | to persecute heretics || Ketzer verfolgen.

**persécuteur** *m* | persecutor || Verfolger *m.*

**persécution** *f* | persecution || Verfolgung *f* | **délire de (de la)** ~ | persecution mania || Verfolgungswahn *m* | **essuyer (subir) de cruelles** ~**s** | to be cruelly persecuted; to suffer cruel persecution || grausamen Verfolgungen ausgesetzt sein.

**persistance** *f* Ⓐ | persistence; persistency || Beharren *n;* Hartnäckigkeit *f* | **avec** ~ | persistently || hartnäckig.

**persistance** *f* Ⓑ [continuation] | continued existence; continuation || Fortbestand *m;* Weiterbestand; Fortbestehen *n;* Weiterbestehen | **pour assurer la** ~ **de qch.** | to insure the continued existence of sth. || zur Sicherung des Fortbestandes von etw.

**persistant** *adj* Ⓐ | persistent || beharrlich; hartnäckig.

**persistant** *adj* Ⓑ [continuant] | lasting; enduring || anhaltend; fortbestehend.

**persister** *v* Ⓐ | to persist || beharren | ~ **dans son opinion** | to persist in one's opinion || hartnäckig bei seiner Meinung bleiben; sich auf seine Meinung versteifen | ~ **dans sa résolution** | to persist in one's determination || an seinem Entschluß festhalten; auf seinem Entschluß beharren | ~ **à faire qch.** | to persist in doing sth. || hartnäckig darauf bestehen, daß etw. geschieht.

**persister** *v* Ⓑ [continuer] | to continue; to last || anhalten; andauern.

**personnage** *m* | person of rank || Person *f* von Rang; Persönlichkeit *f* | **haut** ~ | person of high consequence (of high rank) (of distinction) || Person von hohem Rang; hochgestellte Persönlichkeit.

**personnalisation** *f* | personification || Personifizierung *f.*

**personnaliser** *v* | to personify || personifizieren.

**personnalité** *f* Ⓐ | person; personage; personality || Person *f;* Persönlichkeit *f.*

**personnalité** *f* Ⓑ | **droit de** ~ | individual (personal) right || Persönlichkeitsrecht *n* | ~ **civile;** ~ **juridique;** ~ **morale** | juridical (legal) personality; legal status || Rechtspersönlichkeit *f;* juristische Person *f* | **acquérir la** ~ **civile** | to acquire legal status || eigene Rechtspersönlichkeit erwerben; rechtsfähig werden | **avoir (jouir de) la** ~ **civile (juridique)** | to have legal status (personality) || eigene Rechtspersönlichkeit besitzen (haben).

**personne** *f* | person || Person *f* | ~ **à charge** | dependant person; dependant || unterhaltsberechtigte Person; Unterhaltsberechtigter *m* | **sans exception de** ~**s** | without exception (distinction) of persons || ohne Ansehen der Person | **garde (soin) (soins) de la** ~ | care of the person || Sorge *f* für die Person | **société de** ~**s** | partnership || Partnerschaft *f.*
★ ~ **autorisée** | authorized person (party) || Berechtigter *m* | ~ **non autorisée;** ~ **non habilitée** | unauthorized person || Unbefugter *m;* Unberechtigter *m* | ~ **active;** ~ **occupée** | gainfully-employed person || Erwerbstätiger *m* | ~ **redevable de la taxe** | taxable person; personal liable to pay tax || Steuerschuldner | ~ **en emploi rémunéré** | gainfully-employed person || Erwerbstätiger *m* | ~ **entendue** | informant || Auskunftsperson *f;* Gewährsmann *m* | ~ **interposée** | intermediary || dazwischen geschaltete Person; Zwischenperson | ~ **civile;** ~ **juridique;** ~ **morale** ① | juristic (conventional) person; legal status || juristische Person; Rechtspersönlichkeit *f* | ~ **morale** ② | corporate body; body corporate; corporation; legal entity || Personengesamtheit *f;* Körperschaft *f* | ~ **juridique de (du) droit public;** ~ **morale publique** | corporate (public) body; public corporation (agency) || Körperschaft *f* (Anstalt *f*) (juristische Person) des öffentlichen Rechts | ~ **morale relevant du droit public ou privé** | legal person governed by public or private law || juristische Person des öffentlichen oder des privaten Rechts | ~ **naturelle;** ~ **physique** | natural person || natürliche Person | ~**s physiques ou morales ressortissant d'un pays membre** [CEE] | natural or legal persons who are nationals of a Member State || natürliche oder juristische Personen, welche die Staatsangehörigkeit der Mitgliedstaaten besitzen | **une tierce** ~ | a third person (party) || eine dritte Person; ein Dritter *m.*
★ **se présenter en** ~ | to make a personal application || sich persönlich bewerben | **en** ~ | in person; personally || in Person; in eigener Person; persönlich.

**personnel** *m* | **le** ~ | the staff; the employees *pl;* the staff of employees || das Personal *n;* die Angestellten *mpl;* die Angestelltenschaft *f* | **un** ~ **d'agents** | a staff of officials || ein Stab *m* von Beamten; ein Beamtenstab | **appointements du** ~ | staff salaries *pl* || Angestelltengehälter *npl* | **le** ~ **de bureau; le** ~ **sédentaire** | the office (indoor) (clerical) staff || das Büropersonal; die Büroangestellten *mpl* | **caisse de prévoyance du** ~ | staff provident fund || Angestelltenunterstützungskasse *f* | **le** ~ **de l'exploitation** | the shop staff || das Betriebspersonal; die Belegschaft | **le** ~ **de l'hôtel** | the hotel staff || das Hotelpersonal | **pénurie de** ~ | shortage of em-

**personnel** *m, suite*
ployees; labo(u)r shortage || Personalmangel *m;* Mangel an Arbeitskräften | **recrutement du** ~ | recruitment of staff || Personalbeschaffung *f* | **réduction du** ~ | reduction of staff; staff cut(s); job-cutting || Personalabbau *m.*
★ ~ **contractuel** | contract (contractual) (temporary) staff || Vertragsangestellte *mpl;* Aushilfspersonal *n* | **le** ~ **enseignant** | the teaching staff || das Lehrpersonal; die Lehrerschaft; der Lehrkörper | ~ **permanent** | permanent staff || ständiges Personal | ~ **temporaire** | temporary staff || Aushilfspersonal.
★ **congédier le** ~ | to dismiss the staff || das Personal entlassen | **faire partie du** ~ | to be on the staff || zum Personal gehören | **fournir (pourvoir) un bureau d'un** ~ | to staff an office || ein Büro mit Personal versehen | **manquer de** ~ | to be understaffed || Personalmangel haben | **pourvu de** ~ | staffed || mit Personal versehen (besetzt) | **être surchargé de** ~ | to be overstaffed || zuviel Personal haben; mit Personal überbesetzt sein.
**personnel** *adj* Ⓐ | personal || persönlich | **action** ~ **le** | personal action; action (suit) for debt || schuldrechtliche Klage *f;* Klage aus einem Obligationenrecht; Forderungsklage | **adresse** ~ **le** | private (home) address || Privatadresse *f* | **affaire** ~ **le** | personal matter (business) (affair) || persönliche Angelegenheit *f;* Privatsache *f;* Privatangelegenheit | **aptitude** ~ **le** | personal ability || persönliche Eignung *f* | **compte** ~ | personal (private) account || Privatkonto *n* | **contrat** ~ | personal contract || obligatorischer Vertrag *m* | **contribution** ~ **le; impôt** ~ | poll (personal) tax || Kopfsteuer *f;* Personalsteuer | **déduction** ~ **le** | personal allowance || abzugsfähiger Betrag *m* | **dossier** ~ | personal files || Personalakten *mpl* | **effets (biens) (objets)** ~ **s** | personal effects (belongings); articles for personal use || persönliche Effekten *pl;* Gegenstände *mpl* des persönlichen Gebrauchs | **pairie** ~ **le** | life peerage || persönlicher Adel *m* | **question** ~ **le** | personal question (issue) || persönliche Frage *f* | **statut** ~ | personal statut || Personalstatut *n* | **union** ~ **le** | personal union || Personalunion *f.*
**personnel** *adj* Ⓑ [non transférable] | not transferable || nicht übertragbar.
**personnellement** *adv* | personally; in person || persönlich; in Person | **être** ~ **responsable; être tenu** ~ | to be personally responsible (liable) || persönlich haften (haftbar sein).
**personnification** *f* | impersonation || Personifizierung *f.*
**personnifier** *v* | to impersonate || personifizieren.
**perte** *f* | loss; perdition || Verlust *m;* Ausfall *m* | ~ **s sur accises** | loss of excise duties; loss to the excise authorities || Verlust an Akziseneinnahmen | ~ **d'argent** | loss of money (of cash) || Geldverlust; Barverlust | ~ **s d'arrimage** | broken stowage || Staulücken *fpl* | ~ **d'avarie commune** | loss by general average; general average loss || Verlust durch allgemeine Havarie | **avis de** ~ | loss report || Verlustanzeige *f* | ~ **s à la Bourse** | losses at the exchange || Verluste *mpl* an der Börse; Börsenverluste | ~ **de capital** | loss of capital (of money); capital (financial) loss || Kapitalverlust; finanzieller Verlust; Geldverlust | ~ **au (sur) (sur le) change;** ~ **au cours;** ~ **à la monnaie** | loss on exchange || Kursverlust; Verlust bei der Umrechnung; Wechselverlust | **constatation des** ~ **s et dommages** | ascertainment of losses and damage || Schadensfeststellung *f* | ~ **corps et biens** | loss of a ship (of a vessel) with all hands || Untergang *m* eines Schiffes mit der gesamten Besatzung | **dégâts et** ~ **s provenant d'incendie** | loss (damage and loss) by fire || Brandschaden *m;* Feuerschaden | ~ **de(s) droit(s)** | loss of right(s) || Rechtsverlust; Verlust eines Rechts | ~ **des droits civiques** | loss (deprivation) of civil rights; civic degradation || Verlust (Aberkennung *f*) der bürgerlichen Ehrenrechte | **la** ~ **de l'exercice** | the loss for the financial year || der Verlust des Geschäftsjahres | ~ **d'exploitation** | trading (operating) (operational) (business) loss || Betriebsverlust; Geschäftsverlust | ~ **de gain** ①| loss of profit || Gewinnentgang *m* | ~ **de gain** ② | ~ **de salaires** | loss of wages || Verdienstentgang *m;* Verdienstausfall; Lohnausfall | ~ **des loyers** | loss of rent || Mietsausfall | ~ **de la nationalité** | loss of [one's] nationality || Verlust der Staatsangehörigkeit | ~ **de (en) poids** | loss (deficiency) of weight; shrinkage || Gewichtsverlust; Gewichtsabgang *m;* Gewichtsschwund *m* | ~ **de prestige** | loss of prestige || Prestigeverlust | **au prix de** ~ **s sévères** | at heavy sacrifice || mit schweren Verlusten *mpl* (Opfern *npl*) | ~ **d'un procès** | loss of a lawsuit || Unterliegen *n* in einem Prozeß; Verlieren *n* eines Prozesses | ~ **s et profits; profits et** ~ **s** | profit and loss || Gewinn *m* und Verlust | **compte** ~ **s et profits (des profits et** ~ **s)** | profit and loss account || Gewinn- und Verlustrechnung *f;* Gewinn- und Verlustkonto *n* | ~ **de réputation** | loss of reputation || Verlust (Einbuße *f*) an Ansehen | ~ **de substance** | loss of substance (of material value) || Substanzverlust | ~ **de temps** ① | loss of time || Zeitverlust; Zeitversäumnis *f* | ~ **de temps** ② | waste of time || Zeitverschwendung *f* | ~ **de tonnage** | loss of tonnage || Verlust an Schiffsraum; Tonnageverlust | ~ **de vie;** ~ **s en vies humaines** | loss of life; losses in human lives || Verlust (Verluste) an Menschenleben.
★ ~ **brute** | gross loss || Bruttoverlust; Gesamtverlust | ~ **considérable** | substantial loss || beträchtlicher Verlust | ~ **imminente** | imminent loss || drohender Verlust | ~ **maritime** | marine loss; loss at sea || Verlust auf See | ~ **nette;** ~ **sèche** | net (dead) loss || Nettoverlust; reiner Verlust | ~ **partielle** | partial loss || Teilverlust | ~ **pécuniaire** | pecuniary loss; loss of money || Geldverlust; Barverlust | ~ **totale** | total loss || Totalverlust; Gesamtverlust | ~ **totale absolue** | actual total loss || tatsächlicher Gesamtverlust.

★ **accuser une ~** | to result in (to show) a loss | einen Verlust ergeben | **acheter à ~** | to buy at a loss || mit Verlust kaufen | **amortir une ~** | to write off a loss || einen Verlust abschreiben | **bonifier une ~** | to make good a loss || einen Verlust ersetzen | **compenser ses ~ s** | to make up one's losses || seine Verluste wieder ausgleichen | **éprouver des ~ s** | to suffer (to sustain) losses || Verluste erleiden (machen) | **essuyer (subir) une ~** | to incur (to meet with) a loss || einen Verlust erleiden | **être en ~** | to be the loser; to lose || der Verlierer sein; verlieren | **être en ~ de . . . francs** | to lose (to have a loss of) . . . francs || . . . Franken verlieren; einen Verlust von . . . Franken haben | **réparer une ~** | to cover (to make up) a loss || einen Verlust decken (abdecken) | **réparer ses ~ s** | to make good one's losses || seine Verluste wiedergutmachen | **faire ressortir une ~ ; se solder en ~ ; se traduire par une ~** | to make (to show) a loss || mit Verlust abschließen; einen Verlust ausweisen | **subir de grandes ~ s** | to suffer (to sustain) heavy losses || schwere Verluste erleiden | **travailler à ~** | to operate at a loss || mit Verlust arbeiten | **vendre à ~** ① | to sell at a loss || mit Verlust verkaufen | **vendre à ~** ② | to sell under cost price || unter dem Kostenpreis (dem Gestehungspreis) verkaufen | **à ~** | at a loss || mit (unter) Verlust.

**pertinemment** *adv* | pertinently; relevantly || in sachdienlicher Weise | **parler ~** | to speak with knowledge || berufen (sachkundig) (mit Sachkenntnis) sprechen.

**pertinence** *f* | pertinence; pertinency; relevance; relevancy || Erheblichkeit *f;* Belang *m;* Bedeutung *f;* Sachdienlichkeit *f* | **défaut de ~** | irrelevance; irrelevancy || Unerheblichkeit *f.*

**pertinent** *adj* | pertinent; relevant || erheblich; zur Sache gehörig; von Belang; sachdienlich | **tous les faits ~ s** | all relevant facts || alle erheblichen Tatsachen *fpl* | **faits et articles ~ s** | relevant statements of fact and legal points || tatsächliches und rechtliches Vorbringen *n* zur Sache | **d'une manière ~ e** | relevantly || in sachdienlicher Weise | **moyens ~ s** | relevant statements || rechtserhebliches Vorbringen *n* | **non ~** | irrelevant || unerheblich.

**perturbateur** *m* | disturber || Störer *m;* Unruhestifter *m* | **~ de la paix ; ~ du repos public** | disturber of the peace || Friedensstörer *m;* Friedensverbrecher *m;* Verletzer *m* der öffentlichen Ordnung.

**perturbateur** *adj* | **éléments ~ s** | disturbing factors || störende Umstände *mpl.*

**perturbation** *m* | disturbance || Störung *f* | **~ dans l'exploitation; ~ dans le service** | breakdown || Betriebsstörung *f* | **~ s sérieuses** | serious disturbances (troubles) || ernste (ernstliche) (schwere) Störungen *fpl.*

**perturber** *v* | to disturb || stören.

**pervertir** *v* | **~ le sens de qch.** | to twist (to pervert) the meaning of sth. || den Sinn von etw. entstellen.

**pesage** *m* | weighing || Wiegung *f* | **bulletin (fiche) de ~** | weight note (slip) || Wiegeschein *m;* Wiegezettel *m* | **bureau de ~** | weighhouse || Wiegeamt *n* | **droit de ~** | weighing fee; weigh money || Wiegegebühr *f;* Wiegegeld *n* | **droits de ~ ; frais du ~** | weighing dues || Wiegekosten *pl* | **timbre de ~** | weighing stamp || Wiegestempel *m* | **~ contradictoire** | check weighing || Nachwiegung *f;* Nachwiegen *n.*

**pesé** *adj* | **la moyenne ~ e** | the weighed average || das gewogene Mittel.

**pesé** *part* | **bien ~** | well (carefully) thought out || wohl (sorgfältig) abgewogen (erwogen).

**pesée** *f* | weighing || Wiegen *n* | **~ d'épreuve** | test weighing || Nachwiegen *n;* Nachwiegung *f;* Gewichtskontrolle *f* | **faire la ~ de qch.** | to weigh sth.; to take the weight of sth.; etw. wiegen; das Gewicht von etw. feststellen.

**peser** *v* ⓐ | **~ qch.** | to weigh sth.; to take the weight of sth. || etw. wiegen; das Gewicht von etw. feststellen.

**peser** *v* ⓑ [examiner attentivement] | **~ ses paroles** | to weigh one's words || seine Worte abwägen | **~ le pour et le contre** | to weigh the pros and cons || das Für und Wider gegeneinander abwägen.

**petit** *m* | **en ~** | on a small scale || in kleinem Umfange; im Kleinen.

**petit** *adj* | small; petty; insignificant; unimportant || klein; unbedeutend; unwichtig | **les ~ s actionnaires** | the small stockholders (stockholdings) (holdings of shares) || die kleinen Aktienbesitzer *mpl* (Aktionäre *mpl*); die Kleinaktionäre | **~ e annonce** | small (classified) advertisement || kleine Anzeige *f;* Kleinanzeige | **~ e avarie** | petty average || kleine Havarie *f* | **~ e caisse** | petty cash || kleine Kasse *f;* Auslagenkasse | **livre (carnet) de ~ e caisse** | petty cash book || Auslagenkassabuch *n* | **les ~ s capitalistes** | the small holders (holdings) || die Inhaber *mpl* der (von) kleinen Guthaben (Sparguthaben); die kleinen Sparer *mpl;* die Kleinsparer | **~ clerc** | junior accountant || zweiter Buchhalter *m* | **~ commerçant** | small shopkeeper || kleiner Ladenbesitzer *m* | **~ commerce** | retail trade (business) || Kleinhandel *m;* Einzelhandel | **~ commis** | office boy || Laufbursche *m* | **~ es coupures** | small denominations || kleine Werte *mpl* (Stück *npl* ) | **~ es dépenses** | petty expenses || kleine Ausgaben *fpl* | **~ employé** | junior clerk || junger Angestellter *m* | **à l'esprit ~** | small-minded || kleinlich | **~ e exploitation** | small industry || Kleinbetrieb *m* | **~ e guerre** | guerilla war (warfare); desultory warfare || Kleinkrieg *m;* Guerillakrieg | **la ~ e industrie** | the small (smaller) industries *pl;* small craft || die Kleinindustrie; das Kleingewerbe | **~ jury** | petty jury || Urteils-Jury *f* | **~ e monnaie** | small change (coin) (money) || Kleingeld *n;* Wechselgeld; Scheidemünze *f* | **~ négociant** | small (petty) tradesman (trader) || kleiner Geschäftsmann *m;* Minderkaufmann | **~ e pièce de terre** | small holding (property) (piece of property) || kleines Grundstück *n* (Besitztum *n*); kleiner Grundbesitz *m* (Landsitz *m*) | **la ~ e**

**petit** *adj, suite*
  **propriété; les ~s propriétaires** | the small property (holdings) (holders) (landowners) || der Kleinbesitz; der kleine Grundbesitz (Landbesitz); der Kleinlandbesitz; die Kleinbesitzer *mpl;* die kleinen Grundbesitzer | **~ rentier** | small pensioner || Kleinrentner *m* | **par ~ e vitesse** | by goods train || als gewöhnliches Frachtgut *n* | **~ vol** | petty theft (larceny) || Bagatelldiebstahl *m;* geringfügiger Diebstahl.
**pétition** *f* Ⓐ | petition; application || Antrag *m;* Bittschrift *f;* Bittgesuch *n* | **faire droit à une ~** | to grant a petition || einem Gesuch (einem Antrag) stattgeben.
**pétition** *f* Ⓑ [revendication] | request to make restitution || Verlangen *n* herauszugeben (der Herausgabe) | **~ d'hérédité** | claim (title) to the inheritance || Anspruch *m* (Recht *n*) auf Herausgabe der Erbschaft | **action en ~ d'hérédité** | action for recovery of the inheritance || Klage *f* auf Herausgabe des Nachlasses (der Erbschaft); Erbschaftsklage.
**pétitionnaire** *m* | petitioner || Bittsteller *m;* Gesuchsteller *m.*
**pétitionner** *v* | to petition; to make (to file) a petition || petitionieren; eine Bittschrift einreichen.
**pétitoire** *adj* | petitory || dinglich | **action ~** ① | action for title; real claim || dingliche (petitorische) Klage *f;* Klage aus einem dinglichen Recht | **action ~** ② | action for the recovery of title || Klage *f* auf Herausgabe des Eigentums; Eigentumsklage; Herausgabeklage.
**pétrole** *m* | petrol; oil || Erdöl *n;* Petroleum *n;* Öl *n* | **industrie du ~** | oil industry || Erdölindustrie *f.*
**pétroles** *pl* | oil shares; oils *pl* || Erdölaktien *fpl;* Erdölwerte *mpl.*
**pétrolier** *adj* | **cargo ~; navire ~** | tanker; oil tanker || Tankdampfer *m;* Tanker *m* | **concession ~ère** | oil concession || Erdölkonzession *f* | **industrie ~ère** | oil industry || Erdölindustrie *f.*
**pétrolifère** *adj* | petroleum-bearing; oil-bearing; petroliferous || erdölhaltig | **champ ~; région ~** | oil field || Ölfeld *n* | **concession ~** | oil concession || Erdölkonzession *f* | **gisement ~** | oil deposit || Erdölvorkommen *n;* Petroleumvorkommen | **valeurs ~s** | oil shares; oils *pl* || Erdölwerte *mpl;* Erdölaktien *fpl.*
**phase** *f* | stage || Stadium *n* | **~ de développement** | stage of development || Entwicklungsstadium; Entwicklungsphase *f.*
**picket** *m* | **~ de grève** | strike picket || Streikposten *m.*
**piéçard** *m* | pieceworker; piece (piece-rate) (job) worker; jobber || Stückarbeiter *m;* Akkordarbeiter *m.*
**pièce** *f* Ⓐ | piece; part || Stück *n;* Teil *m* | **~ de bagages** | piece of luggage || Gepäckstück | **~ de bétail** | head of cattle || Stück Vieh | **employé à la ~ (aux ~s)** | piece-rate employee || gegen Stücklohn beschäftigter Angestellter *m* | **~ d'étoffe** | roll of material || Ballen *m* Stoff | **licence à la ~** | piece royalty || Stücklizenz *f* | **marchandises à la ~** | piece goods *pl* || Waren *fpl,* die nach dem Stück verkauft werden | **ouvrier (ouvrière) à la ~ (aux ~s)** | pieceworker; piece (piece-rate) (job) worker; jobber || Stückarbeiter(in); Akkordarbeiter(in) | **~ de rechange** | replacement (spare) part; replacement; spare || Ersatzteil *m* | **~ de résistance** | principal feature || unerläßlicher Bestandteil *m;* Grundzug *m* | **salaire à la ~ (aux ~s)** | piece (piecework) (task) wages || Akkordlohn *m;* Stücklohn | **~ de terre** | piece (plot) of land || Stück *n* Land; Grundstück *n* | **travail à la ~ (aux ~s)** ① | piece work || Arbeit *f* gegen Stücklohn | **travail à la ~ (aux ~s)** ② | job work || Akkordarbeit *f;* Stückarbeit | **~ s condamnées** | passages deleted by the censor || von der Zensur gestrichene Stellen *fpl.*
★ **coûter tant la ~** | to cost so much a piece || so und so viel per Stück kosten | **payer à ~** | to pay by the piece || nach dem Stück (nach Stücklohn *n*) bezahlen | **travailler à la ~ (aux ~s)** ① | to do piecework || auf (gegen) Stücklohn arbeiten | **travailler à la ~ (aux ~s)** ② | to do job work || in (auf) Akkord arbeiten | **se vendre à la ~** | to be sold by the piece || stückweise (nach dem Stück) verkauft werden.
★ **à la ~** ①; **aux ~ s** ① | by the piece || nach dem Stück; nach der Stückzahl; stückweise | **à la ~** ②; **aux ~ s** ② | by the job || in Akkord; auf Akkord | **~ à ~; par ~ s** | piece by piece; piecemeal || Stück für Stück; stückweise; nach und nach.
**pièce** *f* Ⓑ [~ écrite; document] | voucher; document; paper | Beleg *m;* Urkunde *f;* Aktenstück *n;* schriftliche Unterlage *f* | **~ à l'appui** | voucher (document) in support (in proof); voucher; supporting document || Beweisstück *n;* Beleg; Belegstück | **~ s de bord** | ship's papers (books) || Schiffspapiere *npl;* Bordpapiere; Schiffsbücher *npl* | **bordereau de ~ s** ① | list of documents (of enclosures) || Anlageverzeichnis *n;* Beilagenverzeichnis | **bordereau de ~ s** ② (liste des ~s) [d'un dossier] | docket || Verzeichnis *n* der Aktenstücke eines Prozeßaktes | **~ de caisse; ~ justificative de caisse** | cash voucher; cashier's receipt || Kassenbeleg *m;* Zahlungsbeleg; Kassenquittung *f* | **~ de comptabilité** | bookkeeping voucher; voucher accountable (formal) receipt || Buchführungsbeleg; Buchungsbeleg; Buchbeleg; Buchungsquittung *f* | **~ de (à) conviction** | exhibit; object which is produced in evidence || Beweisstück; Beweismaterial *n* | **~ de dépense** | expense voucher; voucher for payment || Ausgabenbeleg; Zahlungsbeleg | **les ~ s d'un dossier** | the papers of (in) a file || die Aktenstücke *npl* eines Prozeßaktes | **~ s d'embarquement** | shipping documents (papers) || Verladungspapiere *npl;* Ladepapiere; Konossemente *npl* | **~ d'identité** | identity paper(s) || Ausweis *m;* Ausweispapier *n;* Personalausweis; Legitimationspapier | **~ de recette** | voucher for receipt; receipt || Einnahmenbeleg; Quittungsbeleg; Quittung *f* | **vérification sur ~ s** | audit based on the ac-

counts (records) (books) ‖ Prüfung an Hand der Buchhaltung (der Bücher).
★ ~ **annexe**; ~ **annexée**; ~ **jointe** | enclosure; exhibit; attachment ‖ Anlage *f*; Beilage *f* | ~ **dévoyée** | voucher (document) (paper) which has gone astray ‖ Irrläufer *m* | ~ **justificative** ① | voucher (justificatory) copy ‖ Belegsexemplar *n*; Belegstück *n* | ~ **justificative** ②; ~ **comptable** | voucher; bookkeeping voucher; accountable (formal) receipt ‖ Buchführungsbeleg; Buchungsbeleg | ~ **justificative** ③; ~ **certificative** | voucher (document) in support (in proof); exhibit; supporting document ‖ Beweisstück *n*; Beweisurkunde *f*; Nachweis *m*; schriftliche Unterlage *f* [VIDE: **justificatif** *adj* ] | ~ **légale** | deed; instrument ‖ Vertragsurkunde; urkundlicher Akt | ~ **s probantes** | documentary (written) evidence; evidence in writing ‖ Beweisstücke *npl*; Beweis *m* durch Urkunden; Urkundenbeweis.
★ **arguer une** ~ **de faux** | to dispute the validity of a document ‖ die Echtheit einer Urkunde bestreiten | **fournir des** ~ **s** | to furnish evidence (proof) ‖ Belege beibringen | **fournir des** ~ **s à l'appui (au soutien) de qch.** | to support sth. by documents (by vouchers) (by documentary evidence) ‖ etw. urkundlich (dokumentarisch) (mit Urkunden) belegen; etw. durch Belege nachweisen | **juger sur les** ~ **s** | to decide on the record ‖ nach Aktenlage (auf Grund der Akten) entscheiden.
**pièce** *f* ⓒ [~ de monnaie] | ~ **d'argent** ① | coin; piece of money ‖ Geldstück *n*; Geldmünze *f*; Münzgeld *n*; Hartgeld | ~ **d'argent** ② | silver coin (money) (coinage) (currency) ‖ Silbermünze; Silbergeld | ~ **de bon aloi** | genuine coin ‖ echte Münze | ~ **d'or** | gold coin ‖ Goldmünze; Goldstück | ~ **type** | standard coin ‖ Einheitsmünze.
★ ~ **droite** | standard (full) weight coin; coin of standard ‖ Münze von gesetzlichem Gewicht | ~ **fausse** ~ **fausse** | base (false) (counterfeit) coin ‖ falsche (gefälschte) Münze; Falschgeld | ~ **usée** | worn coin ‖ abgegriffene Münze.
**pièce** *f* ⓓ [pourboire; gratification] | tip ‖ Trinkgeld *n*.
**pièce** *f* ⓔ [~ de théâtre] | play ‖ Theaterstück *n*; Schauspiel *n*; Stück *n* | ~ **en trois actes** | play in three acts ‖ Schauspiel in drei Akten; Dreiakter *m* | ~ **à succès** | attraction; draw ‖ erfolgreiches Theaterstück; Zugstück *n*.
★ **écrire une** ~ | to write a play ‖ ein Stück schreiben | **donner (montrer) (représenter) une** ~ ; **mettre une** ~ **au théâtre** | to give (to act) (to produce) (to stage) a play; to put a play on the stage ‖ ein Stück aufführen (geben) (zur Aufführung bringen) (inszenieren) (in Szene setzen) | **remplir un rôle dans une** ~ | to act in a play ‖ eine Rolle in einem Stück spielen; in einem Stück auftreten.
**pièce** *f* ⓕ [chambre] | room ‖ Zimmer *n* | **appartement de quatre** ~ **s** | four-room flat (apartment) ‖ Vierzimmerwohnung *f*.
**pied** *m* | **être (vivre) sur un** ~ **d'amitié avec q.** | to be on a friendly footing (on friendly terms) with sb. ‖ mit jdm. auf freundschaftlichem Fuß stehen | **sur un** ~ **d'égalité avec q.** | on a footing (on terms) of equality with sb. ‖ auf gleichem (gleichberechtigtem) Fuß mit jdm.; mit jdm. gleichgestellt (auf gleicher Stufe) | **être sur un** ~ **d'égalité (sur le même** ~ **) avec q.** | to be on an equal footing (on equal terms) with sb. ‖ mit jdm. im gleichen Rang stehen (sein); mit jdm. gleichrangig sein | **être sur un bon** ~ **avec q.** | to be on good terms (on friendly terms) (on a good footing) with sb. ‖ mit jdm. auf gutem Fuß stehen; zu jdm. in guten Beziehungen stehen | **empreinte de** ~ | footprint; footmark ‖ Fußspur *f* | **sur le** ~ **de guerre** | on a war footing; in a state of war ‖ auf dem Kriegsfuß; im Kriegszustand; im Kriege | **mise à** ~ | temporary suspension ‖ zeitweilige Amtsenthebung *f* | **sur le** ~ **de paix** | on a peace footing ‖ im Frieden | **armée sur le** ~ **de paix** | army on the peace establishment ‖ Heer *n* auf Friedensstärke | **récolte sur** ~ | standing crop ‖ Ernte *f* auf dem Halm | **voyageur à** ~ | pedestrian; foot passenger ‖ Fußgänger *m*.
★ **de** ~ **ferme** | resolutely ‖ entschieden | **être en** ~ | to be on the active list ‖ im aktiven Dienst stehen | **mettre qch. sur** ~ | to set sth. afoot ‖ etw. in Gang setzen | **sur le** ~ **de** | on the footing of ‖ auf der Grundlage des (der) (von).
**piège** *m* | trap ‖ Falle *f* | **donner dans le** ~ ; **se prendre au** ~ | to fall into (to be caught in) the trap ‖ in die Falle gehen | **dresser (tendre) un** ~ **à q.** | to set a trap for sb. ‖ jdm. eine Falle stellen.
**piéton** *m* | pedestrian ‖ Fußgänger *m*.
**pieux** *adj* | **fondation** ~ **se** | charitable endowment (foundation) (trust) ‖ milde Stiftung *f* | **legs** ~ | charity (charitable) bequest; benefaction; beneficence ‖ wohltätiges Vermächtnis *n*.
**pillage** *m* | pillage; plundering; looting ‖ Plündern *n*; Plünderung *f* | **se livrer au** ~ | to loot ‖ plündern; Beute machen.
**pillard** *m* | looter ‖ Plünderer *m*.
**piller** *v* ⓐ | to pillage; to plunder; to loot ‖ plündern.
**piller** *v* ⓑ [plagier] | ~ **un auteur** | to plagiarize an author ‖ von einem Autor abschreiben.
**pilotage** *m* ⓐ [service de ~ ] | pilotage; piloting ‖ Lotsendienst *m*; Lotsen *n* | **bureau de** ~ | pilot office ‖ Lotsenamt *n* | ~ **d'entrée** | pilotage inwards ‖ Einlotsen *n* | ~ **de sortie** | pilotage outwards ‖ Auslotsen *n* | ~ **obligatoire** | compulsory pilotage ‖ Lotsenzwang *m*.
**pilotage** *m* ⓑ [droits de ~ ; frais de ~ ] | pilotage dues; pilotage ‖ Lotsengebühr *f*; Lotsengeld *n*.
**pilote** *m* ⓐ | pilot ‖ Lotse *m* | **brevet de** ~ | pilot's licence ‖ Lotsenpatent *n* | ~ **de port** | dock pilot ‖ Hafenlotse | ~ **côtier** | coast pilot ‖ Küstenlotse | ~ **hauturier** | deep-sea pilot ‖ Hochseelotse | ~ **lamaneur** | common (inshore) pilot ‖ Lotse | **débarquer le** ~ | to drop the pilot ‖ den Lotsen absetzen | **prendre le** ~ | to take the pilot ‖ den Lotsen an Bord nehmen.
**pilote** *m* ⓑ [ ~ -aviateur] | air pilot ‖ Flugzeugführer *m*

**pilote** *m* Ⓑ *suite*
| ~ **de ligne** | airline pilot || Pilot *m* bei einer Flugverkehrslinie.
**piloter** *v* Ⓐ | to pilot || lotsen | ~ **un navire dans le port** | to pilot a ship in (into the port) || ein Schiff einlotsen (in den Hafen lotsen) | ~ **un navire hors du port** | to pilot a ship out (out of the port) || ein Schiff auslotsen.
**piloter** *v* Ⓑ [conduire] | ~ **un avion** | to fly an aeroplane || ein Flugzeug führen.
**pirate** *m* Ⓐ | pirate || Seeräuber *m;* Pirat *m* | ~ **aérien;** ~ **de l'air** | hijacker || Luftpirat *m.*
**pirate** *m* Ⓑ [plagiaire] | plagiarist; literary thief || literarischer Pirat *m;* Plagiator *m.*
**pirater** *v* Ⓐ [faire de la piraterie] | to pirate || Seeräuberei treiben.
**pirater** *v* Ⓑ [vivre de la piraterie] | to live of piracy || von Seeräuberei leben.
**pirater** *v* Ⓒ [plagier] | to plagiarize || plagiieren.
**piraterie** *f* Ⓐ | piracy || Seeräuberei *f;* Piraterie *f.*
**piraterie** *f* Ⓑ [plagiarisme] | literary piracy; plagiarism || literarischer Diebstahl *m;* Plagiat *n.*
**placard** *m* Ⓐ | poster; bill || Anschlag *m;* Anschlagzettel *m;* Plakat *n* | **apposition de** ~ **s** | sticking of bills (of posters) || Anheftung *f* von Anschlagzetteln | ~ **officiel** | public notice || amtlicher Anschlag.
**placard** *m* Ⓑ [épreuve d'imprimerie] | **épreuve en** ~ | galley proof; galley || erster Abzug *m;* Druckfahne *f.*
**placarder** *v* | ~ **une affiche** | to stick up (to post up) a bill || einen Anschlag anheften.
**placardeur** *m* | bill sticker || Zettelankleber *m.*
**place** *f* Ⓐ [endroit; localité] | place; locality; town || Platz *m;* Ort *m;* Örtlichkeit *f;* Stadt *f* | **achats sur** ~ | local purchases || Platzkäufe *mpl* | ~ **de change** | place of exchange || Wechselplatz | **chèque sur** ~ | town cheque || Platzscheck *m* | **commerce de la** ~ | local trade (business) || Platzgeschäft *n* | ~ **de commerce;** ~ **commerçante;** ~ **marchande** | market; business (market) place (town) || Handelsplatz; Börsenplatz | **coutume (usage) de** ~ | local custom (use) || Ortsgebrauch *m;* Platzgebrauch | **effet (traite) sur** ~ | local bill (bill of exchange); town bill || Platzwechsel | ~ **d'embarquement** | place of loading (of shipment); loading (shipping) place || Ladeplatz; Verladeplatz; Verladungsort; Versandort; Ort der Verladung | **option de** ~ | choice of domicile of a bill || Zahlstellenoption *f* | **prix sur** ~ | loco (market) price || Lokopreis *m;* Marktpreis | ~ **bancable;** ~ **banquable** | bank (banking) place || Bankplatz.
★ **faire une** ~ | to canvass a place (a town) || einen Ort bereisen [um Aufträge zu erlangen] | **sur** ~ | on the spot; on the premises || an Ort und Stelle.
**place** *f* Ⓑ [marché] | market || Markt *m* | ~ **de change;** ~ **cambiste** | foreign exchange market || Devisenmarkt | **jour de** ~ | business day || Börsentag *m;* Markttag | ~ **financière** | financial centre || Finanzplatz | **les** ~ **s financières** | the financial centres || die Finanzzentren *npl.*
**place** *f* Ⓒ [emploi] | place; situation; post; position; employment; job || Stelle *f;* Stellung *f;* Dienst *m;* Posten *m;* Position *f* | ~ **de comptable** | post (position) as an accountant; accountantship || Buchhalterstelle; Posten (Stelle) als Buchhalter | **avoir une bonne** ~ | to be well placed; to have a good position || eine gute Stelle (Position) haben | **changer de** ~ **avec q.** | to change places with sb. || mit jdm. die Stelle wechseln | **être en** ~ | to be in a situation (in a place) || in Stellung sein | **être sans** ~ | to be out of employment || stellungslos sein | **perdre sa** ~ | to lose one's place || seine Stellung verlieren.
**place** *f* Ⓓ | **à la** ~ **de . . .** | in (in the) place of . . . || an Stelle von . . .
**place** *f* Ⓔ [siège] | seat || Sitz *m;* Sitzplatz *m* | **billet de** ~ **(de location de** ~ **); billet garde-** ~ | reserved seat ticket || Platzkarte *f* | **billet de demi-** ~ | half-fare ticket || Fahrkarte *f* zum halben Preis | ~ **réservée** | reserved seat || belegter (reservierter) Platz *m.*
**place** *f* Ⓕ [étalage] | stall || Stand *m* | **droit de** ~ | stall money || Platzgebühr *f;* Platzgeld *n;* Standgeld.
**place** *f* Ⓖ [lieu public] | ~ **du marché;** ~ **publique** ① | market place || Marktplatz *m* | ~ **publique** ② | public square || öffentlicher Platz *m.*
**placé** *part* Ⓐ | **bien** ~ | well-situated || in guter Lage.
**placé** *part* Ⓑ | **bien** ~ | in a good position || in guter Stellung | **haut** ~ | in a high position; high-placed || in einer hohen Stellung.
**placé** *part* Ⓒ | **bien** ~ | well-placed || wohl angebracht | **dé-** ~ **; mal** ~ | out of place; misplaced || nicht (fehl) am Platze; unangebracht; deplaziert.
**placé** *part* Ⓓ [emprunt] | ~ **par un consortium** | issued (placed) by a consortium || durch ein Konsortium begeben (vermittelt) (plaziert).
**placement** *m* Ⓐ | employment || Einstellung *f* | **agence (bureau) (office) de** ~ | employment agency (bureau) (office) || Stellenvermittlungsbüro *n;* Arbeitsnachweis *m* | ~ **des apprentis** | placing of apprentices || Lehrlingsvermittlung *f* | ~ **des travailleurs** | labor exchange || Arbeitsamt *n,* Arbeitsbörse *f.*
**placement** *m* Ⓑ [ ~ de fonds] | placing; investing; investment || Anlegung *f;* Anlage *f;* Investierung *f* | ~ **en actions** | investment in shares (in stocks); direct investment || Anlage in Aktien (in Form von Aktienbeteiligungen) | **banque (maison) de** ~ | issuing bank (house); bank of issue || Emissionsbank *f* | ~ **de capital;** ~ **de capitaux;** ~ **de fonds** | investment of capital (of funds); capital investment; investment || Anlage (Anlegung) (Investierung) von Kapital; Kapitalanlage | **fonds de** ~ | investment fund (trust) || Anlagefonds *m* | **capitaux de** ~ ① | investment capital; invested capital (funds) || Anlagekapital *n;* angelegtes (investiertes) Kapital | **capitaux de** ~ ② | fixed (permanent) assets || Anlagevermögen *n* | ~ **des deniers**

**pupillaires** | investment of trust money; trusteeship investment ‖ Anlegung von Mündelgeld (von Mündelgeldern) | ~ **à échéance** | deposit for a fixed period; fixed deposit ‖ Anlage auf feste Kündigung (auf Depositenkonto) | ~ **s à l'étranger** | foreign investments; investments (capital) abroad ‖ Kapitalanlagen *fpl* im Auslande; Auslandsinvestitionen *fpl* | ~ **de longue haleine** | long-term investment ‖ langfristige Anlage | **papier de** ~ | investment paper (stock) ‖ Anlagepapier *n* | ~ **s de père de famille** | trustee (trustee-act) (gilt-edged) investment ‖ mündelsichere Anlage | ~ **de tout repos;** ~ **sûr** | safe (gilt-edged) investment ‖ sichere Anlage | ~ **à revenu fixe** | fixed-yield investment ‖ Anlage in festverzinslichen Werten; festverzinsliche Anlage | ~ **à revenus variables** | investment in shares (in stocks) ‖ Anlage (Anlegung) in Aktien (in Aktienwerten) | **société de** ~ | investment company ‖ Investierungsgesellschaft *f* | ~ **à court terme** | short-term investment ‖ kurzfristige Anlage | ~ **à long terme** | long-term investment ‖ langfristige Anlage | **titres (valeurs) de** ~ | investment securities (shares) (stocks) ‖ Anlagewerte *mpl;* Anlagepapiere *npl* | **valeurs de** ~ **à long terme** | long-term capital investment(s) ‖ langfristige Kapitalanlagen *fpl* | **valeur de** ~ | investment value ‖ Anlagewert *m;* Investitionswert | **valeur de** ~ **globale** | total investment value ‖ Gesamtanlagewert *m.*
★ ~ **s hypothécaires** | investment in mortgages ‖ Anlage in Hypotheken | ~ **s temporaires** | temporary investments ‖ vorübergehende Kapitalanlagen *fpl.*
★ **faire des** ~ **s** | to make investments; to invest money ‖ Investierungen machen; Geld anlegen (investieren) | **réaliser un** ~ | to realize an investment ‖ eine Beteiligung (eine Kapitalbeteiligung) realisieren.
**placement** *m* ⓒ [vente] | distribution; sale; disposal ‖ Absatz *m* | **trouver un** ~ **rapide** | to find a ready (quick) sale ‖ leichten Absatz finden; leicht abzusetzen sein | ~ **de commandes** | allocation (distribution) (placing) of orders ‖ Erteilung (Verteilung) der Bestellungen | **le** ~ **régional des commandes** | the regional distribution of orders ‖ die regionale Verteilung der (von) Bestellungen.
**placement** *m* Ⓓ | placing ‖ Plazierung *f;* Unterbringung *f* | **commission de** ~ | brokerage ‖ Vermittlerprovision *f;* Maklerprovision; Maklerlohn *m* | ~ **d'un emprunt** | issue (issuing) of a loan ‖ Plazierung (Begebung *f*) einer Anleihe | ~ **d'ordres** | placing of orders ‖ Erteilung *f* von Aufträgen; Auftragserteilung.
**placer** *v* Ⓐ [dans un emploi] | ~ **q.** | to find a place (a situation) (a post) for sb.; to place sb. ‖ für jdn. eine Stelle (einen Posten) finden; jdn. unterbringen | ~ **q. chez un avoué** | to article sb. to a solicitor ‖ jdn. zu einem Anwalt zur Ausbildung geben | **se** ~ **comme domestique** | to go into service ‖ in Stellung gehen; eine Stellung annehmen | ~ **des ouvriers** | to find employment for workmen; to employ workmen ‖ Beschäftigung für Arbeiter finden; Arbeiter beschäftigen | **se** ~ | to obtain a post (a situation) ‖ einen Posten (eine Stelle) erlangen.
**placer** *v* Ⓑ [investir] | to invest ‖ anlegen | ~ **de l'argent** | to invest money; to make investments ‖ Geld anlegen (investieren) | ~ **des fonds** | to invest capital ‖ Kapital anlegen.
**placer** *v* Ⓒ [vendre] | to sell; to sell off ‖ verkaufen; absetzen | ~ **des marchandises** | to sell (to place) (to dispose of) goods ‖ Waren absetzen | ~ **son stock** | to clear one's stock ‖ sein Lager räumen | **se** ~ **bien** | to have an easy (a ready) sale ‖ leicht abgesetzt werden; leicht abzusetzen sein.
**placer** *v* Ⓓ | ~ **des actions** | to place shares ‖ Aktien unterbringen | ~ **une commande** | to place an order ‖ einen Auftrag (eine Order) erteilen | ~ **un emprunt** | to place a loan ‖ eine Anleihe unterbringen (plazieren) | ~ **des obligations** | to place bonds ‖ Schuldverschreibungen unterbringen.
**placer** *v* Ⓔ [mettre] | ~ **qch. en garde** | to place sth. in safe custody ‖ etw. in sichere Aufbewahrung geben.
**placet** *m* | petition ‖ Bittschrift *f.*
**placeur** *m* Ⓐ | owner (manager) of an employment agency ‖ Eigentümer *m* (Leiter *m*) eines Stellenvermittlungsbüros; Stellenvermittler *m* | ~ **de main-d'œuvre** | labor contractor ‖ Arbeitsvermittler; Vermittler von Arbeitskräften.
**placeur** *m* Ⓑ [boursier] | placer; seller ‖ Börsenhändler *m;* Effektenhändler *m.*
**placier** *m* [commis ~ ] | canvasser; town traveller; door-to-door salesmen ‖ Stadtreisender *m;* Platzreisender *m.*
**plafond** *m* | ceiling ‖ Plafond *m;* Höchstwert *m;* Obergrenze *f* | **cours** ~ | ceiling rate; upper point of intervention ‖ Höchstkurs *m;* oberer Interventionspunkt *m* | ~ **d'importations** | import ceiling ‖ Obergrenze der Einfuhren | ~ **de crédit** | credit ceiling ‖ Kreditplafond.
**plafonnement** *m* | fixing an upper limit (a ceiling) [for prices etc.] ‖ Festsetzung *f* einer oberen Grenze [für Preise u. dgl.].
**plafonner** *v* Ⓐ [imposer un plafond] | to fix (to apply) (to put) a ceiling to ‖ eine Höchstgrenze festlegen | **le gouvernement va** ~ **le crédit** | the Government is going to impose a limit credit ‖ die Regierung wird einen Kreditplafond festsetzen.
**plafonner** *v* Ⓑ [atteindre un plafond] | **les prix vont** ~ | prices will reach a ceiling (a limit) ‖ die Preise werden eine Höchstgrenze erreichen.
**plagiaire** *n* [auteur ~ ] | plagiarist; plagiary; literary thief ‖ Plagiator *m;* Abschreiber *m;* literarischer Pirat *m.*
**plagiarisme** *m;* **plagiat** *m* | plagiarism; plagiary; literary theft ‖ Plagiat *n;* literarischer Diebstahl *m.*
**plagier** *v* | to plagiarize; to commit plagiarism ‖ literarischen Diebstahl (ein Plagiat) begehen | ~ **un auteur** | to plagiarize an author ‖ von einem Autor

**plagier** v, suite
abschreiben | ~ **les œuvres de q.** | to plagiarize sb.'s works || jds. Werke plagiieren.
**plaid** m [audience] | sitting of the court; court sitting || Sitzung f des Gerichts; Gerichtssitzung.
**plaidable** adj | pleadable || vertretbar; zu vertreten; verfechtbar | **cause difficilement** ~ | case which is difficult to plead || schwer vertretbare Sache f.
**plaidailler** v; **plaidasser** v | to litigate over trifling causes || wegen jeder Kleinigkeit prozessieren.
**plaidailleur** m | litigious person || Prozeßhansel m.
**plaidant** adj | pleading || prozessierend | **avocat** ~ | trial (pleading) counsel || Prozeßanwalt m | **les parties** ~ **es** | the litigants pl; the litigant parties || die Prozeßparteien fpl; die Streitsteile mpl.
**plaidé** part | **la cause s'est** ~ **e** | the case was heard || die Sache (über die Sache) ist verhandelt worden.
**plaider** v Ⓐ [arguer] | to plead; to argue || plädieren; verhandeln; vortragen | **faire** ~ **par son avocat** | to plead through one's counsel || durch seinen Anwalt (Prozeßbevollmächtigten) vortragen lassen | ~ **la cause de q.** | to side with sb. || für jdn. eintreten; sich auf jds. Seite stellen | ~ **longuement une cause** | to argue a case at great length || eine Sache ausführlich vortragen; zu einer Sache ausführliche Darlegungen machen | ~ **coupable** | to plead guilty; to admit one's guilt || sich schuldig bekennen; seine Schuld zugeben (eingestehen) | ~ **pour q.** | to plead in sb.'s favo(u)r || zu jds. Gunsten sprechen.
**plaider** v Ⓑ [soutenir] | ~ **l'alibi** | to plead (to set up) an alibi || ein Alibi behaupten; Abwesenheit vom Tatort behaupten; vortragen (behaupten), nicht am Tatort gewesen zu sein | ~ **le non-lieu** | to submit that there is no case || vortragen (behaupten), daß die Klage unbegründet ist.
**plaider** v Ⓒ [exciper; invoquer] | to enter (to put in) a plea || einwenden; einen Einwand (eine Einrede) bringen | ~ **le faux de qch.** | to plead the falsity of sth.; to enter a plea of forgery || den Einwand der Fälschung bringen; einwenden, daß etw. gefälscht ist | ~ **la folie** | to plead insanity; to put forward a plea of insanity || Geisteskrankheit (Unzurechnungsfähigkeit) einwenden | ~ **l'immunité** | to plead justification and privilege || einwenden, daß in Wahrung berechtigter Interessen gehandelt worden ist; den Einwand der Wahrung berechtigter Interessen bringen; Wahrung berechtigter Interessen einwenden (geltend machen) | ~ **l'incompétence** | to plead incompetence; to enter a plea of incompetence || die Unzuständigkeit einwenden (geltend machen); den Einwand (die Einrede) der Unzuständigkeit bringen (erheben).
**plaider** v Ⓓ [contester en justice] | to argue in court || plädieren; vor Gericht sprechen | ~ **une cause** | to plead a cause (a case) in court || eine Sache vor Gericht vertreten | ~ **au fond** | to plead in the main issue || zur Hauptsache verhandeln.
**plaider** v Ⓔ [défendre en justice] | ~ **la cause de q.** | to defend sb. in court || jdn. vor Gericht verteidigen.
**plaideur** m Ⓐ | litigant || Prozeßpartei f; Partei f; Kläger m.
**plaideur** m Ⓑ [personne qui aime les procès] | litigious person || Querulant m.
**plaidoirie** f | pleading || Plädieren n.
**plaidoyer** m Ⓐ | counsel's pleadings pl; counsel's address to the court || Plädoyer n; Sachvortrag m des (der) Prozeßbevollmächtigten vor Gericht | ~ **s finals** | final pleadings pl (address) || Schlußvorträge mpl; Schlußplädoyer n.
**plaidoyer** m Ⓑ | address for the defense [in court] || Verteidigungsrede f [vor Gericht].
**plaignant** m | plaintiff || Kläger m.
**plaignant** m | **la partie** ~ **e** | the plaintiff || die Klagspartei f; die klagende (klägerische) Partei.
**plaignard** m | litigious person || Querulant m.
**plaindre** v | **se** ~ **de qch.** | to complain about sth.; to make complaints about sth. || sich über etw. beklagen (beschweren); über etw. Klage (Beschwerde) führen | **avoir des raisons de se** ~ | to have reason for complaint (to complain) || Grund zur Klage (zur Beschwerde) haben; Grund haben, sich zu beklagen | **se** ~ **contre q.** | to lodge (to make) a complaint against sb. || sich gegen (über) jdn. beschweren.
**plainte** f Ⓐ | complaint; reproach; blame || Beschwerde f; Vorwurf m; Tadel m | **cahier (registre) des** ~ **s** | book of complaints; complaint (request) book || Beschwerdebuch n | **motif (sujet) de** ~ | cause (ground) for complaint || Grund m zur Beschwerde; Beschwerdegrund | **procédures sur** ~ **ou d'office** | proceedings initiated on receipt of a complaint or automatically || Verfahren, das auf Beschwerden oder von Amtswegen eingeleitet wird | **retrait de la** ~ | withdrawal of the complaint || Zurückziehung der Beschwerde | **petit tribunal de** ~ **s** | small claims court || Gericht für Bagatellsachen | **faire droit à une** ~ | to remove a cause of complaint || einer Beschwerde abhelfen | **dresser (porter)** ~ **contre q. auprès de q.** | to lodge a complaint against sb. with sb. || sich bei jdm. über jdn. beschweren; bei jdm. über jdn. Beschwerde führen.
**plainte** f Ⓑ | charge || Strafklage f | ~ **en diffamation** | action for libel; libel (slander) action || Strafanzeige f wegen Beleidigung; Beleidigungsklage f | ~ **en divorce** | petition for divorce; divorce petition || Klage f auf Ehescheidung (Scheidung); Ehescheidungsklage; Scheidungsklage | ~ **en faux** ① | plea of forgery || Einwand m (Erhebung f des Einwandes) der Fälschung | ~ **en faux** ② | procedure in proof of the falsification of a document || Verfahren n zum Zwecke des Nachweises der Fälschung einer Urkunde | ~ **contre inconnu;** ~ **contre X** | charge against a person or persons unknown || Anzeige f gegen Unbekannt | **retrait de la** ~ ① | withdrawal of the charge || Zurücknahme f des Strafantrages | **retrait de la** ~ ② | with-

drawal of the action ‖ Zurücknahme der Klage; Klagszurücknahme.
★ **déposer une ~ au parquet (en justice)** | to file a charge ‖ Strafanzeige *f* erstatten | **former (poser) une ~** | to bring a charge ‖ Strafantrag *m* stellen | **porter une ~ contre q. en justice; porter ~ contre q.** | to prosecute sb. in court ‖ eine Strafklage gegen jdn. bei Gericht einreichen (erheben) | **droit de porter ~** | right to prosecute ‖ Strafverfolgungsrecht *n* | **porter ~ contre q. en contrefaçon** | to bring an action for infringement against sb.; to sue sb. for infringement ‖ gegen jdn. Anzeige wegen Schutzrechtsverletzung erstatten | **être renvoyé des fins de la ~** | to be acquitted from a charge ‖ von einer Anklage freigesprochen werden | **retirer sa ~** | to withdraw one's charge ‖ seinen Strafantrag (seine Strafanzeige) zurückziehen.

**plaintif** *adj* | plaintive; complaining ‖ klagend.

**plaisance** *f* | **maison de ~** | place in the country ‖ Landsitz *m* | **navigation de ~** | pleasure navigation ‖ Vergnügungsschiffahrt *f*.

**plaisir** *m* | **lieu de ~** | place of amusement ‖ Vergnügungsstätte *f* | **partie de ~** | pleasure party; excursion ‖ Landpartie *f*; Ausflug *m* | **train de ~** | excursion train ‖ Ferienzug *m* | **ville de ~** | pleasure resort ‖ Vergnügungsort *m*.

**plan** *m* Ⓐ | plan; project; programme [GB]; program [USA]; scheme ‖ Plan *m*; Entwurf *m*; Projekt *n*; Programm *n* | **~ d'aménagement; ~ d'exploitation** ① | operating (working) plan ‖ Bewirtschaftungsplan | **~ d'exploitation** ② | economic plan (programme) ‖ Wirtschaftsplan; Wirtschaftsprogramm | **~ d'amortissement** | redemption plan (table); plan of redemption ‖ Tilgungsplan; Amortisationsplan | **~ d'attaque** | plan of attack ‖ Angriffsplan | **~ de campagne** | plan of campaign ‖ Feldzugsplan | **~ de comptabilité** | accounting plan ‖ Kontenplan; Kontenrahmen *m* | **~ d'éducation** | scheme of education ‖ Lehrplan | **~ d'ensemble** | general plan ‖ Gesamtplan | **~ d'études** | plan (programme) of studies ‖ Studienplan | **~ d'exportations** | export plan ‖ Ausfuhrplan; Exportplan | **faiseur de ~s** | planner; schemer ‖ Plänemacher *m*; Projektemacher *m* | **~ de fuite** | plan (scheme) of escape ‖ Fluchtplan | **~ de liquidation** | liquidation plan ‖ Liquidationsplan | **manque de ~** | aimlessness ‖ Planlosigkeit *f* | **~ d'occupation des sols; POS** | land-use plan ‖ Bodennutzungsplan *m* | **~ de partage** | partition plan ‖ Teilungsplan; Aufteilungsplan | **réalisation d'un ~** | accomplishment (carrying out) (carrying into effect) of a plan ‖ Verwirklichung *f* (Durchführung *f*) (Ausführung *f*) eines Planes (eines Projektes) | **~ de redressement** | scheme of reconstruction; capital reconstruction scheme ‖ Sanierungsplan | **~ de réorganisation** | reorganisation plan (scheme) ‖ Reorganisationsplan.
★ **~ arrêté** | preconceived plan ‖ vorgefaßter Plan | **~ biennal** | two-year plan ‖ Zweijahresplan | **~ économique** | economic plan (programme) ‖ Wirtschaftsplan; Wirtschaftsprogramm | **~ financier** ① | financial programme (scheme) ‖ Finanzplan; Finanzprogramm; Finanzierungsplan | **~ financier** ② | budget; money bill ‖ Haushaltplan; Etat *m* | **~ de quatre-ans** | four-year plan ‖ Vierjahresplan | **~ quinquennal** | five-year plan ‖ Fünfjahresplan | **~ triennal** | three-year plan ‖ Dreijahresplan.
★ **arrêter (établir) le ~ de qch.** | to work out the plan of sth.; to plan sth. ‖ einen Plan für etw. entwerfen (ausarbeiten); etw. planen | **bouleverser les ~s de q.** | to upset sb.'s plans ‖ jds. Pläne umwerfen (über den Haufen werfen) (durchkreuzen) | **concevoir (dessiner) (projeter) (tracer) un ~** | to conceive a plan; to form a project ‖ einen Plan ausdenken (fassen) | **dresser (former) un ~** | to draw up a plan ‖ einen Plan entwerfen | **élaborer (produire) un ~** | to evolve a plan ‖ einen Plan entwickeln | **réaliser un ~** | to realize a plan; to carry out a project ‖ einen Plan ausführen (durchführen) (verwirklichen).
★ **conformément au ~** | according to plan (to programme); as planned ‖ planmäßig; wie vorgesehen; programmgemäß | **sans ~** | without a fixed (preconceived) plan; aimless ‖ ohne festen Plan; planlos.

**plan** *m* Ⓑ [tracé] | map ‖ Plan *m*; Karte *f* | **~ d'alignement** | street plan; alignment map ‖ Bebauungsplan | **~ général d'alignement; ~ d'alignement (d'aménagement) de la ville** | urban (town) planning scheme ‖ Generalbebauungsplan; Stadtbebauungsplan; Großbebauungsplan | **~ de fondation; ~ horizontal** | ground plan ‖ Grundriß *m* | **~ de pose** | wiring diagram ‖ Schaltschema *n*.
★ **~ cadastral; ~ parcellaire** | cadastral survey (map) ‖ Katasterplan; Kataster *m*; Flurbuch *n* | **~ sommaire** | sketch plan ‖ Skizze *f*; Riß *m* | **~ vertical** | vertical plan ‖ Aufriß *m*.
★ **lever (tracer) un ~** | to draw a plan ‖ einen Plan entwerfen | **lever les ~s d'un terrain** | to survey an area ‖ ein Gelände aufnehmen.

**plan** *m* Ⓒ | **premier ~** | foreground; forefront ‖ Vordergrund *m* | **du premier ~** | first-rate; of the first rank ‖ erstklassig; erstrangig | **de second ~** | second-rate ‖ zweitklassig; zweitrangig | **mettre (reléguer) qch. au second ~** | to put (to push) sth. into the background ‖ etw. in den Hintergrund drängen (stellen) | **rester en ~** | to remain in suspense (in abeyance) ‖ unentschieden (offen) bleiben.

**plance** *f* | **jours de ~ utile** | lay days *pl*; laytime ‖ Liegetage *mpl*; Liegezeit *f*.

**planification** *f* | planning ‖ Planen *n*; Planung *f* | **centre de ~** | planning center ‖ Planungszentrum *n* | **~ à long terme** | long-term planning ‖ Planung auf lange Sicht | **~ agricole** | agricultural planned economy ‖ agrare Planwirtschaft *f* | **~ provisionnelle** | forward planning ‖ Vorausplanung *f* | **~ urbaine** | town planning ‖ Stadtplanung.

**planifié** *adj* | **économie ~ e** | planned (programmed) economy ‖ Planwirtschaft *f*.

**plaque** *f* | plate; name plate ‖ Schild *n*; Namens-

**plaque** *f, suite*
schild | ~ **du constructeur** | manufacturer's name plate || Namensschild der Herstellerfirma | ~ **de contrôle (de police) (matricule) (réglementaire)** | number (identification) plate || polizeiliches Kennzeichen *n* | ~ **d'identité** ① | identification plate || Erkennungszeichen *n* | ~ **d'identité** ② | identity disc || Erkennungsmarke *f* | ~ **signalétique** | data plate || Datenschild; Typenschild.

**plaquette** *f* | brochure; leaflet || Bändchen *n*; Broschüre *f*.

**plébiscitaire** *adj* | plebiscitary || Volksabstimmungs ... | **territoire** ~ ; **zone** ~ | plebiscite zone || Abstimmungsgebiet *n*; Abstimmungszone *f*.

**plébiscite** *m* | plebiscite; popular vote; referendum || Volksabstimmung *f*; Volksbefragung *f*; Plebiszit *n*.

**plébisciter** *v* | to vote (to take part) in a plebiscite || bei (in) einer Volksabstimmung mit abstimmen.

**plein** *adj* | **en** ~ **e audience** | in open court || in öffentlicher Verhandlung *f* | ~ **chargement** | full cargo || volle Ladung *f* | **de** ~ **e autorité** | with full powers; rightfully || mit vollem Recht *n* | **en** ~ **e connaissance des faits** | with full knowledge of the facts || in voller Kenntnis der Tatsachen | ~ **consentement** | full consent || volles Eingeständnis *n* | **droit** ~ | full duty || volle Gebühr *f* | **de** ~ **droit** | by law; of right || von Rechtswegen | **en** ~ **essor** | in full upswing (stride) || in vollem Aufschwung *m* | **de** ~ **gré** | of one's own free will || aus eigenem, freiem Willen | **travailler à** ~ **es journées** | to work full time || ganztägig arbeiten | **la** ~ **e mer** | the open (high) sea (seas) || die hohe (offene) See; das offene Meer | **en** ~ **e mer** | in the open sea; on the high sea (seas) || auf hoher See | **en (dans la)** ~ **e possession** | in full possession of || im vollen Besitz von.
★ ~ **pouvoir** ① | full power || uneingeschränkte (unumschränkte) Macht *f* | ~ **pouvoir** ②; ~ **s pouvoirs** | general (full) power (power of attorney) || Generalvollmacht *f*; unbeschränkte Vollmacht | **avoir** ~ **s pouvoirs** | to have full powers; to be fully empowered (authorized) || Vollmacht haben | **conférer (donner)** ~ **s pouvoirs à q.** | to give full powers to sb.; to empower sb. || jdm. Vollmacht erteilen (geben) | **recevoir** ~ **s pouvoirs** | to receive full power; to be empowered (fully empowered) (fully authorized) || Vollmacht bekommen (erhalten); bevollmächtigt werden.
★ ~ **tarif** | full fare (rates) || voller Satz *m* (Tarif *m*) | **billet à** ~ **tarif** | full-fare ticket || Fahrkarte *f* (Billet *n*) zum vollen Preis | **en** ~ **travail** | in full work || in vollem Betrieb; vollbeschäftigt | **en** ~ **tribunal** | in open court || in öffentlicher Gerichtsverhandlung (Gerichtssitzung).

**pleinement** *adv* | fully; to the full; entirely || vollständig | ~ **fondé en droit** | fully valid in law || vollberechtigt; vollgültig | ~ **occupé** | in full employment || vollbeschäftigt.

**plénier** *adj* | **assemblée (réunion)** ~ **ère** | plenary meeting || Vollversammlung *f* | **commission** ~ **ère** | plenary committee || Plenarausschuß *m* | **séance** ~ **ère** | full (plenary) session || Vollsitzung *f*; Plenarsitzung | **siéger en séance** ~ **ère** | to sit in plenary session || in Vollsitzung tagen.

**plénipotentiaire** *m* | plenipotentiary; general representative || Generalbevollmächtigter *m* | **ministre** ~ | minister plenipotentiary || Ministerbevollmächtigter *m*; bevollmächtigter Minister *m*.

**plénitude** *f* | plenitude; completeness || Fülle *f*; Vollständigkeit *f* | ~ **des facultés** | plenitude of faculties || Vollbesitz *m* der geistigen Kräfte | ~ **de puissance** | plenitude of power || Machtvollkommenheit *f*.

**pléthore** *f* | ~ **du marché** | glut of the market || Überschwemmung *f* des Marktes.

**pli** *m* [enveloppe] | cover; envelope || Umschlag *m*; Briefumschlag *m* | **sous** ~ **cacheté (scellé); sous** ~ **clos (fermé)** | in a sealed envelope; under sealed cover || in versiegeltem (verschlossenem) Umschlag | **sous ce** ~ ; **sous le même** ~ | under the same cover; enclosed (attached) herewith || beiliegend; beigeheftet; inliegend; anbei; in der Anlage | **sous** ~ **recommandé** | by registered letter (mail) || per (als) Einschreibpost; per Einschreiben; eingeschrieben | **sous** ~ **secret** | in an envelope marked «secret» || unter Umschlag «Geheim» | **sous** ~ **séparé** | under separate cover || in getrenntem Umschlag.

**plomb** *m* | lead || Plombe *f*; Bleiplombe.

**plombage** *m* | sealing || Anlegen *n* eines Bleisiegels; Plombieren *n*.

**plomber** *v* | to seal || plombieren.

**plumitif** *m* [feuille d'audience] | minute book || Protokollbuch *n* | **tenir le** ~ | to keep the minutes || das Protokoll führen.

**pluralité** *f* ⓐ | plurality || Mehrheit *f* | ~ **d'assurances** | double insurance || Doppelversicherung *f* | ~ **d'auteurs** | several authors || mehrere Verfasser *mpl* (Autoren *mpl* ) | ~ **d'exemplaires** | set || Satz *m* | ~ **des femmes** | polygamy || Vielweiberei *f*.

**pluralité** *f* ⓑ [majorité] | majority || Majorität *f* | ~ **des voix** | majority of votes || Stimmenmehrheit *f* | **à la** ~ **des voix** | by a majority vote || mit (durch) Stimmenmehrheit.

**plurilatéral** *adj* | multilateral || mehrseitig; vielseitig.

**plus** *adv* | more || mehr | **différence en** ~ | surplus amount; surplus || Mehrbetrag *m*; überschießender Betrag.

**plus-offrant** *m* | **le** ~ | the highest bidder || der Meistbietende.

**plus-payé** *m* | overpayment || Überzahlung *f*.

**plus-pétition** *f* | demand for more than is due || übertriebene Forderung *f*; Überforderung.

**plus-value** *f* ⓐ [appréciation] | increase of (in) value; appreciation; increased value || Werterhöhung *f*; Wertzunahme *f*; Wertsteigerung *f*; Mehrwert *m* | ~ **d'actif** | appreciation of assets || Vermögenszuwachs *m*; Vermögenszunahme *f* | **accuser (enregistrer) une** ~ | to appreciate; to rise (to

increase) (to advance) in value; to show an appreciation || im Wert (im Preis) steigen; eine Wertsteigerung (eine Preissteigerung) erfahren; einen Mehrwert aufweisen.

**plus-value** *f* Ⓑ [accroissement] | increase || Zunahme *f*.

**plus-value** *f* Ⓒ [hausse de valeur] | increment value; increment || Wertzuwachs *m* | **imposition des ~s** | capital gains tax || Kapitalgewinnsteuer *f* | **taxe sur les ~s des terrains** | betterment levy; tax on betterment of real estate || Wertzuwachssteuer *f*.

**plus-value** *f* Ⓓ [plus-value gagnée sans travail] | unearned increment || unverdienter Wertzuwachs *m*.

**plus-value** *f* Ⓔ [rendrement supplémentaire] | excess yield || Mehrertrag | **~ des contributions** | increase in tax revenue || Mehrertrag *m* (Mehraufkommen *n*) an Steuern und Abgaben; Steuermehrertrag; Steuermehraufkommen.

**plus-value** *f* Ⓕ [excédent] | surplus || Überschuß *m*.

**poche** *f* | **agenda de ~** | pocket(book) diary; pocket calendar || Taschenkalender *m* | **argent de ~** | pocket money; allowance for personal expenses || Taschengeld *n*; Zuschuß *m* für persönliche Ausgaben | **carnet de ~** | pocketbook; notebook || Taschenbuch *n*; Taschennotizbuch | **dictionnaire de ~** | pocket dictionary || Taschenwörterbuch *n* | **édition de ~** | paperback edition; paperback || Taschenausgabe *f*; broschierte Ausgabe | **format de ~** | pocket size || Taschenformat *n* | **guide-~** | pocket guide || Führer *m* in Taschenausgabe (in Taschenformat) | **payer q. de sa ~** | to pay sb. from one's own pocket || jdn. aus eigener Tasche bezahlen.

**poids** *m* Ⓐ [importance] | weight; importance || Gewicht *n*; Bedeutung *f* | **le ~ d'un argument** | the weight (the importance) of an argument || das Gewicht eines Arguments | **gens de ~** | people of weight (of importance) || einflußreiche Personen *fpl* | **donner du ~ à qch.** | to give weight to sth. || einer Sache Gewicht beilegen (beimessen).

**poids** *m* Ⓑ | weight || Gewicht *n* | **affrètement au ~** | freighting on weight || Befrachtung *f* nach dem Gewicht | **déchet (perte) de ~** | loss (deficiency) of weight; shrinkage || Gewichtsverlust *m*; Gewichtsabgang *m*; Gewichtsschwund *m* | **maximum de ~; ~ maximum** | maximum weight || Höchstgewicht; Maximalgewicht | **monnaie de ~** | coin of standard weight || Münze *f* von gesetzlichem Gewicht | **unité de ~** | unit (standard) of weight || Gewichtseinheit *f*.

★ **~ brut** | gross weight || Bruttogewicht | **~ net** | net weight || Nettogewicht | **vendre qch. au ~** | to sell sth. by weight || etw. nach Gewicht verkaufen | **vendre qch. au ~ de l'or** | to sell sth. for its weight in gold || etw. für sein Gewicht in Gold verkaufen | **de ~** | weighty || schwerwiegend | **~ maximal autorisé en charge; PMA** | maximum permissible laden weight || höchstzulässiges Gesamtgewicht | **~ total en charge; PTC** | total laden (all-up) weight || Gesamtgewicht.

**poids** *m* Ⓒ [fardeau] | burden; load || Last *f* | **~ des impôts** | tax burden; burden of taxation || Steuerlast; steuerliche Belastung *f* | **~ utile** | useful load; pay load || Nutzlast.

**Poids** *m* Ⓓ [bureau] | **le ~ public** | the Office of Weights and Measures || das Eichamt.

**poids** *m* Ⓔ [bascule] | **~ public** | public scales *pl* || öffentliche Waage.

**poids** *mpl* | weights *pl* || Gewichte *npl* | **faux ~** | false weights || falsche Gewichte | **vendre à faux ~** | to give short weight || mit Untergewicht verkaufen.

**poids** *mpl* **et mesures** *fpl* | weights and measures || Maße *npl* und Gewichte *npl*; [das] Eichwesen | **administration des ~; bureau de vérification des ~** | office (department) of weights and measures; gauger's (gauging) office || Eichamt *n* | **vérificateur des ~** | inspector of weights and measures || Eichmeister *m*; Eichbeamter *m* | **vérification des ~** | gauging || Eichung *f* der Maße und Gewichte | **droit de vérification des ~** | control fee || Prüfungsgebühr *f*; Kontrollgebühr.

**poignée** *f* | **par ~** | **de main** | by handshake || durch Handschlag *m*.

**poinçon** *m* Ⓐ [étampe] | stamp; die || Stempel *m*; Prägestempel | **~ à chiffrer** | figure stamp || Nummernstempel.

**poinçon** *m* Ⓑ [frappe] | die for coining (for minting) || Münzprägestempel *m*.

**poinçon** *m* Ⓒ [cachet apposé] | stamped mark || Stempelabdruck *m* | **~ de garantie**; **~ de contrôle** | hallmark || Kontrollstempel *m*; Feingehaltsstempel.

**poinçon** *m* Ⓓ [coup de pointeau] | punch-hole || Lochung *f*.

**poinçonnage** *m* Ⓐ | stamping; marking || Abstempeln *n*; Abstempelung *f*; Stempelung | **taxe de ~** | stamping fee || Abstempelungsgebühr *f*.

**poinçonnage** *m* Ⓑ | hallmarking || Beisetzung *f* des Feingehaltsstempels.

**poinçonnage** *m* Ⓒ; **poinçonnement** *m* | **~ de billets** | punching of tickets || Lochen *n* (Lochung *f*) der Fahrkarten.

**poinçonner** *v* Ⓐ [étamper] | to stamp || stempeln; mit einem Stempel versehen.

**poinçonner** *v* Ⓑ [frapper] | to mint; to mint coins || münzen; Münzen prägen.

**poinçonner** *v* Ⓒ [contrôler] | to hallmark || mit einem Kontrollstempel (Feingehaltsstempel) versehen.

**poinçonner** *v* Ⓓ [percer des billets] | to punch (to clip) tickets || Fahrkarten lochen.

**point** *m* Ⓐ [lieu déterminé] | **~ d'appui** | base || Stützpunkt *m* | **~ d'appui maritime** | naval base (station) (port) || Flottenstützpunkt; Flottenbasis *f*; Marinebasis | **~ de contrôle** | check point [on a road] || Kontrollstelle *f* [auf einer Straße] | **~ de débarquement** | landing place || Landeplatz *m* | **~ de départ; ~ de sortie** | starting-point; point of departure || Ausgangspunkt; Abgangspunkt | **~ d'origine** | origin; start; beginning || Ursprung *m*; Anfang *m*; Beginn *m* | **~ de passage** | crossing

**point** *m* Ⓐ *suite*
point ‖ Grenzübergangsstelle *f* | ~ **frontière** | frontier post ‖ Grenzort *m*.
**point** *m* Ⓑ | **mise au** ~ | perfecting ‖ Vervollkommnung *f* | ~ **de saturation** | saturation point ‖ Sättigungspunkt *m* | ~ **de vue** | point of view; viewpoint ‖ Gesichtspunkt *m*; Standpunkt | ~ **culminant** | culminating (culmination) point ‖ Höhepunkt *m*; Kulminationspunkt | **au** ~ **mort** | deadlocked ‖ auf dem toten Punkt; festgefahren | **mettre qch. au** ~ | to perfect sth. ‖ etw. vervollkommnen | **de tous** ~ **s** | in all respects ‖ in jeder Beziehung.
**point** *m* Ⓒ [sujet] | point; subject matter ‖ Gegenstand *m* | **s'arrêter à (sur) un** ~ ; **souligner un** ~ | to stress (to lay stress upon) a point ‖ einem Punkt Nachdruck geben; auf einen Punkt Nachdruck legen | **insister sur son** ~ | to insist on (upon) one's point ‖ auf seinem Punkt bestehen | **insister sur son** ~ **de vue** | to maintain one's point | auf seinem Standpunkt beharren | **poursuivre son** ~ **de vue** | to pursue one's point ‖ seinen Standpunkt verfolgen.
**point** *m* Ⓓ [moment] | **être sur le** ~ **de faire qch.** | to be on the point of doing sth. ‖ im Begriff sein, etw. zu tun | **tout à** ~ | at the right moment ‖ im richtigen Augenblick.
**point** *m* Ⓔ [question] | ~ **de droit** | point (question) of law ‖ Rechtsfrage *f* | **au** ~ **de vue de droit** | on (from) a point of law; legally speaking ‖ vom Rechtsstandpunkt *m* aus; juristisch gesehen | ~ **de fait** | point (question) of fact; issue ‖ Tatfrage *f* | ~ **d'honneur** | point of hono(u)r ‖ Ehrensache *f* | ~ **contentieux**; ~ **litigieux** | point at issue (in dispute); disputed (contested) point; contention ‖ Streitpunkt *m*; Streitgegenstand *m*; strittiger Punkt; Streitfrage *f*.
**point** *m* Ⓕ | **hausser de deux** ~ **s** [à la Bourse] | to rise two points ‖ um zwei Punkte steigen | ~ **d'argent**; ~ **de sortie de l'argent** | silver (silver export) point ‖ Silberpunkt *m*; Silberausfuhrpunkt | ~ **d'or**; ~ **de sortie de l'or** | gold (gold export) point ‖ Goldpunkt *m*; Goldausfuhrpunkt.
**pointage** *m* Ⓐ | ticking off; checking ‖ Nachprüfung *f* (Kontrolle *f*) durch Abhaken | ~ **des listes électorales** | scrutiny of the electoral lists (rolls) ‖ Nachprüfung der Wahllisten | ~ **des votes** | scrunity of the votes ‖ Stimmennachprüfung.
**pointage** *m* Ⓑ [marque] | check mark; tick ‖ Kontrollzeichen *n*; Haken *m*.
**pointage** *m* Ⓒ [dans une usine] | timekeeping ‖ Zeitkontrolle *f*.
**pointe** *f* | **les heures de** ~ | the rush (peak) hours ‖ die Hauptverkehrszeit; die Hauptgeschäftszeit.
**pointer** *v* | ~ **qch.** | to tick off (to mark off) (to check) (to check mark) sth. ‖ etw. abhaken (nachprüfen) (kollationieren) | ~ **une liste** | to tick off a list; to make (to put) check marks on a list ‖ eine Liste abhaken | ~ **les listes électorales** | to scrutinize the electoral lists (rolls) ‖ die Wahllisten nachprüfen |

~ **un nom** | to put a thick against a name; to tick off a name ‖ einen Namen abhaken | ~ **les votes** | to scrutinize the votes ‖ die Stimmen nachprüfen.
**poissonnier** *m* [marchand de poisson] | fishmonger ‖ Fischhändler *m*.
**police** *f* Ⓐ | police ‖ Polizei *f* | **agent (officier) de** ~ ; **fonctionnaire de la** ~ | police constable (officer); policeman ‖ Polizeibeamter *m*; Polizist *m*; Schutzmann *m* | **agent de la** ~ | police spy ‖ Polizeispitzel *m* | ~ **de l'air** | air police ‖ Luftpolizei | ~ **d'(des) audience(s)** | judicial police ‖ Sitzungspolizei | **autorité de** ~ | police authority ‖ Polizeibehörde *f* | **bureau (commissariat) (poste) de** ~ | police office (station) ‖ Polizeistation *f*; Polizeirevier *n* | ~ **des chemins de fer** | railway police ‖ Bahnpolizei | ~ **de la circulation**; ~ **de (du) roulage** | traffic police ‖ Verkehrspolizei | **chef de la** ~ | police chief (superintendent) ‖ Polizeichef *m*; Polizeidirektor *m* | **commissaire de** ~ | police commissioner ‖ Polizeikommissar *m* | **commissaire central de** ~ ; **intendant de** ~ | chief constable; chief commissioner of the police ‖ Polizeipräsident *m* | **contravention (délit) de simple** ~ | police offence ‖ Polizeiübertretung *f*; polizeiliche Übertretung | ~ **des côtes** | coast guards ‖ Küstenpolizei | **détachement de** ~ | police detachment (force) ‖ Polizeiaufgebot *n* | ~ **des eaux** | water (river) police ‖ Wasserpolizei; Strompolizei | ~ **d'Etat** | state police ‖ Staatspolizei | **feuille (fiche) de** ~ | police (registration) form ‖ polizeilicher Meldeschein *m* (Anmeldeschein) | ~ **des forêts**; ~ **forestière** | forest police ‖ Forstpolizei | **inspecteur de** ~ | police inspector ‖ Polizeiinspektor *m* | **loi (ordonnance) (règlement) de** ~ | police regulation ‖ Polizeigesetz *n*; Polizeiverordnung *f*; Polizeivorschrift *f* | ~ **des mers** | policing of the seas ‖ polizeiliche Überwachung *f* der Meere | ~ **des mœurs** | police supervision of public morality ‖ Sittenpolizei | **infraction à la** ~ **des mœurs** | offense of public morality ‖ sittenpolizeiliche Übertretung *f* | **numéro de** ~ | registration number ‖ polizeiliche Erkennungsnummer *f* | **officier de** ~ **judiciaire** | law officer ‖ Beamter *m* der Rechtspflege | **peine de simple** ~ | police penalty ‖ Polizeistrafe *f* | **plaque de** ~ | number plate ‖ polizeiliches Erkennungszeichen *n* (Kennzeichen *n*) | **pouvoir de** ~ | police power ‖ Polizeigewalt *f* | **préfecture de** ~ | police headquarters ‖ Polizeipräsidium *n*; Polizeipräfektur *f* | **préfet de** ~ ① | prefect of police ‖ Polizeipräfekt *m* | **préfet de** ~ ② | chief constable ‖ Polizeipräsident *m* | **rapport de** ~ | official police report ‖ Polizeibericht *m* | **résistance à la** ~ | resisting the police (the agents of the law) ‖ Widerstand *m* gegen die Polizei (gegen die Staatsgewalt) | **surveillance de la** ~ | police supervision ‖ polizeiliche Aufsicht *f*; Polizeiaufsicht | **tribunal de** ~ **(de simple** ~ **)** | police court ‖ Polizeigericht *n* | **tribunal de** ~ **correctionnelle** | criminal court ‖ Strafgericht *n* | ~ **des voies ferrées** | railway police

|| Bahnpolizei | ~ **de la voirie** | road police || Straßenpolizei.

★ ~ **administrative** | security police || Ordnungspolizei | ~ **aérienne** | air police || Luftpolizei | ~ **correctionnelle**; ~ **judiciaire** | criminal police || Kriminalpolizei | **services régionaux de** ~ **judiciaire** | regional crime squads || Reviere der Kriminalpolizei | ~ **fédérale** | federal police || Bundespolizei | ~ **générale**; ~ **préventive** | security (state) police || Sicherheitspolizei; Staatspolizei | ~ **industrielle** | factory police || Gewerbepolizei | ~ **locale** | local (borough) police || Ortspolizei | ~ **municipale** | municipal police || städtische Polizei | ~ **rurale** | rural police || Feldpolizei | ~ **sanitaire** | sanitary police || Gesundheitspolizei | ~ **sanitaire vétérinaire** | veterinary police || Veterinärpolizei | ~ **secrète** | secret police || Geheimpolizei.

★ **dénoncer q. à la** ~ | to report sb. to the police || jdn. bei der Polizei anzeigen; jdn. der Polizei melden | **faire la** ~ | to maintain (to keep) order || für Aufrechterhaltung der Ordnung sorgen | **résister à la** ~ | to resist the police || der Polizei Widerstand leisten; sich der Polizei widersetzen.

**police** *f* ⒝ [ ~ d'assurance] | insurance policy (certificate); policy || Versicherungspolice *f*; Versicherungsschein *m*; Police *f*; Polizze *f* [in Österreich] | ~ **d'abonnement**; ~ **ajustable**; ~ **non évaluée**; ~ **flottante**; ~ **ouverte** | floating (open) (adjustable) (declaration) policy || offene Police | ~ **d'aller et retour** | round policy || Police für die Hin- und Rückreise | ~ **d'assurance contre l'incendie** | fire (fire insurance) policy || Feuer-(Brand-)versicherungspolice | ~ **d'assurance sur la vie** | life (life insurance) policy || Lebensversicherungspolice | ~ **d'assurance maritime**; ~ **maritime** | marine (marine insurance) policy || Seeversicherungspolice | ~ **franc d'avarie** | free of average policy || «Frei von Havarie»-Police | ~ **à bénéficiaire désigné** | policy made out in behalf of a named beneficiary || Versicherungspolice zu Gunsten eines bestimmten Berechtigten | ~ **sur corps** | hull (ship) policy || Schiffsversicherungspolice | **droit de** ~ | policy duty; insurance tax || Versicherungsgebühr *f*; Versicherungssteuer *f* | **expiration de la** ~ | expiry of the policy (of the insurance) || Erlöschen *n* der Versicherung | ~ **sur facultés** | cargo policy || Frachtversicherungspolice | ~ **à ordre** | policy to order (made out to order) || Orderpolice; an Order ausgestellte Police | ~ **au porteur** | policy to bearer (made out to bearer); bearer policy || Inhaberpolice; auf den Inhaber ausgestellte (lautende) Police | **porteur (titulaire) d'une** ~ **(d'une** ~ **d'assurance)** | policyholder; insured || Policeninhaber *m*; Inhaber *m* einer Versicherungspolice; Versicherter *m* | **rachat d'une** ~ | surrender of a policy || Rückkauf *m* einer Police | ~ **à temps**; ~ **à terme** | time policy || Zeitpolice; Police für einen bestimmten Zeitraum | **timbre de** ~ | policy stamp || Versicherungsstempel *m*; Versicherungsmarke *f* | ~ **au voyage** | voyage policy || Reiseversicherungspolice; Reisepolice.

★ ~ **annuelle** | annual policy || Jahrespolice | ~ **déchue** | expired policy || erloschene Police | ~ **évaluée** | valued policy || taxierte Police | ~ **globale** ①; ~ **en bloc**; ~ **à forfait** | open policy for a specific amount || Pauschalversicherungspolice | ~ **globale** ②; ~ **à tous risques** | blank (comprehensive) (all-risks) policy || Generalpolice | ~ **libérée** | premium-free policy || prämienfreie (beitragsfreie) Police | ~ **nominative** | policy made out to a named person || auf den Namen lautende Police | ~ **terrestre** | overland insurance policy || Versicherungspolice zur Deckung der Landtransportrisiken.

★ **prendre une** ~ **(une** ~ **d'assurance)** | to take out a policy (an insurance policy) || eine Versicherung abschließen (eingehen) | **racheter une** ~ | to redeem a policy || eine Police zurückkaufen.

**police** *f* ⒞ | ~ **d'admission** | certificate of admission || Aufnahmeschein *m*; Zulassungsschein | ~ **de chargement** | bill of lading || Konnossement *n*; Seefrachtbrief *m*.

— **bloc** *f* | open policy for a specific amount || Pauschalversicherungspolice *f*.

— **incendie** *f* | fire (fire insurance) policy || Feuer-(Brand-)versicherungspolice *f*.

— **type** *f* | standard policy || Einheitspolice *f*.

**policer** *v* | ~ **un pays** | to establish law and order in a country || in einem Land für Ruhe und Ordnung sorgen.

**policier** *m* | policeman || Schutzmann *m*; Polizist *m*.

**policier** *adj* | **chien** ~ | police dog || Polizeihund *m* | **enquête** ~ **ère** | police investigation (inquiry) || polizeiliche Untersuchung *f* | **ordonnance** ~ **ère** | police regulation || Polizeiverordnung *f*; polizeiliche Verordnung; Polizeivorschrift *f* | **roman** ~ | detective novel || Detektivroman *m*.

**politesse** *f* | **visite de** ~ | duty (courtesy) call; courtesy visit || Höflichkeitsbesuch *m*; Pflichtbesuch *m*.

**politico-économique** *adj* | politico-economical || wirtschaftspolitisch.

**politico-social** *adj* | social-political || sozialpolitisch.

**politique** *f* | policy; politics *pl* || Politik *f*; Staatskunst *f* | ~ **d'accommodement** | policy of compromise (of give-and-take) || Politik des Ausgleichs (des Nachgebens); Kompromißpolitik | [CEE] ~ **agricole commune**; **PAC** | Common Agricultural Policy; CAP || gemeinsame Agrarpolitik | ~ **d'alliances** | policy of alliances || Bündnispolitik | ~ **d'attente** ①; ~ **attentiste** | policy of wait and see || Politik des Abwartens; abwartende Politik | ~ **d'attente** ②| temporizing policy || Politik der Verzögerung; Verzögerungspolitik | ~ **de baisse des prix** | policy of lowering prices || Preissenkungspolitik | ~ **de clocher** | parish-pump politics *pl* || Kirchturmpolitik | ~ **de collaboration** | policy of collaboration || Politik der Zusammenarbeit | ~ **de crédit** | credit policy || Kreditpolitik | ~ **de déflation**; ~ **déflationniste** | policy of deflation ||

**politique** *f, suite*
Deflationspolitik | **~ d'encerclement** | policy of encirclement || Einkreisungspolitik | **~ d'évaluation** | policy of appraisal || Bewertungspolitik | **~ d'intégration** | policy of integration || Integrationspolitik | **~ d'intervention; ~ interventionniste** | policy of intervention; intervention (interventionist) policy | Politik der Einmischung; Einmischungspolitik; Interventionspolitik | **~ de libre-échange; ~ libre-échangiste** | free trade policy; free trade || Freihandelspolitik; Freihandel | **~ de modération de salaires** | wage restraint policy | Politik der Lohnbeschränkung | **~ de neutralité** | policy of neutrality; neutral policy || Neutralitätspolitik | **~ de non-intervention** | non-intervention policy || Politik der Nichteinmischung; Nichteinmischungspolitik | **~ d'oppression** | policy of oppression || Unterdrückungspolitik | **~ de pacification** | policy of appeasement (of appeasing); appeasement policy || Beschwichtigungspolitik; Befriedungspolitik | **~ de paix** | peace policy || Friedenspolitik | **~ de parti** | party politics *pl* || Parteipolitik | **~ de peuplement** | population policy || Bevölkerungspolitik | **~ de la porte ouverte** | policy of the open door || Politik der offenen Tür | **~ des prix** | price policy || Preispolitik | **réalignement de ~** | realignment (new alignment) of policy || Neuorientierung *f* der Politik | **~ des salaires** | wage policy || Lohnpolitik | **~ de stabilisation** | stabilizing policy || Stabilisierungspolitik | **~ de bon voisinage** | neighbourliness policy; good-neighbour policy || Politik der guten Nachbarschaft (der gutnachbarlichen Beziehungen) | **~ à longue vue** | long-term policy || Politik auf lange Sicht.
★ **~ agraire** | agricultural policy || Agrarpolitik | **~ belliciste** | war-mongering policy || zum Kriege treibende Politik; Kriegstreiberpolitik | **~ commerciale** | trade (commercial) (mercantile) policy || Handelspolitik | **~ douanière** | customs policy || Zollpolitik | **~ économique** | economic policy || Wirtschaftspolitik | **~ étrangère; ~ extérieure** | foreign policy || Außenpolitik; auswärtige Politik | **~ financière** | financial (finance) policy || Finanzpolitik | **~ fiscale** | fiscal policy || Steuerpolitik | **~ inflationniste** | policy of inflation; inflationist policy || Inflationspolitik | **~ intérieure** | home (internal) policy (politics) || Innenpolitik | **~ mondiale** | world politics || Weltpolitik | **~ monétaire** | monetary (currency) policy || Währungspolitik | **~ prudente** | cautious policy || vorsichtige Politik | **~ saine** | sound policy || gesunde Politik | **~ sanctionniste** | policy of sanctions || Sanktionspolitik | **~ sociale** | social policy || Sozialpolitik | **~ suivie** | steadfast policy || zielbewußte Politik | **~ tarifaire** | tariff policy || Tarifpolitik.
★ **~ «d'attendre et voir venir»** | policy of wait and see || Politik des Abwartens | **considérer comme de bonne ~ de . . .** | to consider (to deem) it good policy to . . . || es für klug halten, zu . . . | **faire la ~** | to determine policy || die Politik bestimmen |

**parler ~** | to talk politics || politisieren | **suivre une ~** | to pursue a policy || eine Politik verfolgen (betreiben).
**politique** *adj* | political || politisch | **crime ~** | political crime || politisches Verbrechen *n;* Staatsverbrechen | **délit ~** | political offence || politisches Vergehen *n* | **droits ~ s** | political rights (liberties); civil rights || staatspolitische (staatsbürgerliche) Rechte *npl;* Rechte als Staatsbürger | **économie ~** ① | political (national) economy || Staatswirtschaft *f;* Volkswirtschaft; Nationalökonomie *f* | **économie ~** ②**; science ~** | economics; political science || Volkswirtschaftslehre *f;* Wirtschaftswissenschaft *f* | **homme ~** | politician || Politiker *m* | **liberté ~** ① | political freedom (liberty) || politische Freiheit *f* | **liberté ~** ② | enjoyment of political rights || Genuß *m* der politischen Rechte | **ligne ~ bien définie** | clearly defined policy || klare politische Linie *f* | **maxime ~** | state maxim || Staatsgrundsatz *m* | **occupation d'ordre ~** | political activities || politische Betätigung *f* | **prisonnier ~** | political prisoner || politischer Gefangener *m* | **pour des raisons ~ s** | for reasons of politics; for political reasons || aus politischen Gründen *mpl* | **social- ~** | social-political || sozialpolitisch.
**pollicitation** *f* | tentative offer || Angebot *n;* Vertragsangebot *n.*
**pollueur** *m* | **le principe ~ -payeur** | the «polluter pays» principle || Verursacherprinzip *n.*
**pollution** *f* | pollution || Verschmutzung *f* | **~ atmosphérique; ~ de l'air** | atmospheric pollution || Luftverschmutzung | **~ de l'environnement** | pollution of the environment || Umweltverschmutzung | **~ marine; ~ des mers** | marine pollution || Meeresverschmutzung | **~ marine d'origine tellurique** | marine pollution of land-based origin || Meeresverschmutzung vom Land aus.
**pompier** *m* [sapeur- ~ ] | fireman || Feuerwehrmann *m* | **les ~ s; le corps des ~ s** | the fire brigade (department) || die Feuerwehr | **chef des ~ s** | fire chief || Feuerwehrhauptmann *m.*
**ponction** *f* | tapping; withdrawal; drawing-off || Entzug *m* | **la ~ fiscale** | the tax drain || der Abgang (Abzug) für Steuern | **~ sur les réserves** | tapping the reserves || Rückgriff auf die Reserven.
**ponctualité** *f* | punctuality; promptness; promptitude; exactitude || Pünktlichkeit *f;* Genauigkeit *f.*
**ponctuel** *adj* (A) | punctual; prompt || pünktlich; rechtzeitig; prompt | **accomplissement ~** | punctual discharge || pünktliche Erfüllung *f.*
**ponctuel** *adj* (B) | specific; localized; restricted || spezifisch; eingeschränkt | **action ~ le** | «one-off» action; specific measure || spezifische (einmalige) Maßnahme.
**ponctuellement** *adv* | punctually; promptly || pünktlich; prompt | **faire qch. ~** | to be prompt (to be punctual) in doing sth. || etw. pünktlich tun | **payer ~** | to be punctual in one's payments || in seinen Zahlungen pünktlich sein; pünktlich zahlen.

**pondéré** *adj* | **la moyenne ~e** | the weighted average ‖ das gewogene Mittel.

**pont** *m* | **chargement sur le ~ (en pontée)** | shipment on deck; deck shipment ‖ Verschiffung *f* (Verladung *f*) auf Deck; Deckladung *f* | **sur ~** | free on board ‖ frei an Bord (an Bord Schiff).

**pontée** *f* | deck cargo (load) ‖ Deckladung *f*.

**pontonage** *m* Ⓐ [péage pour passer un pont] | toll; bridge toll ‖ Brückengeld *n*; Brückenzoll *m*.

**pontonage** *m* Ⓑ [péage pour traverser une rivière] | ferry dues ‖ Fährgeld *n*.

**pontonnier** *m* | toll collector ‖ Brückenzolleinnehmer *m*.

**populace** *f* [le bas peuple] | **la ~** | the populace; the common (lower) people (crowd); the lower classes; the crowd ‖ das niedrige (gemeine) Volk; die unteren Schichten *fpl*; die Massen *fpl*; die Menge.

**populacier** *adj* | vulgar; common ‖ gewöhnlich; vulgär; gemein.

**populaire** *adj* Ⓐ | popular; people's... ‖ Volks... | **banque ~** | people's (co-operative) bank ‖ Volksbank *f*; Genossenschaftsbank | **consultation ~**; **vote ~** | plebiscite; popular vote; referendum ‖ Volksbefragung *f*; Volksabstimmung *f*; Plebiszit *n* | **édition ~** | popular edition ‖ Volksausgabe *f* | **éducation ~** | national education ‖ Volksbildung *f*; Volkserziehung *f* | **émeute ~**; **insurrection ~** | rising of the people ‖ Volkserhebung *f*; Volksaufstand *m* | **Etat ~** | republic ‖ Volksstaat *m*; Republik *f* | **front ~** | popular (people's) front ‖ Volksfront *f* | **gouvernement ~** | republican government ‖ freistaatliche Regierung *f* | **parti ~** | people's party ‖ Volkspartei *f*.

**populaire** *adj* Ⓑ [à la portée du peuple] | intelligible to everybody ‖ gemeinverständlich.

**populaire** *adj* Ⓒ [en faveur du peuple] | popular ‖ populär; beim Volk beliebt; volkstümlich | **prix ~s** | popular prices ‖ volkstümliche Preise *mpl* | **au prix ~s** | popular-priced ‖ zu volkstümlichen Preisen; zu einem erschwinglichen Preis | **se rendre ~** | to make os. popular ‖ sich beliebt machen.

**populariser** *v* [rendre populaire] | **~ qch.** ① | to popularize sth.; to make sth. popular ‖ etw. beim Volk beliebt machen; etw. populär machen | **~ qch.** ② | to popularize sth. ‖ etw. unters Volk bringen.

**popularité** *f* | popularity ‖ Volkstümlichkeit *f*; Beliebtheit *f*; Popularität *f* | **jouir d'une grande ~** | to be very popular ‖ große Popularität genießen; sehr beliebt (sehr populär) sein.

**population** *f* | population; people; inhabitants *pl* ‖ Bevölkerung *f*; Einwohner *mpl* | **augmentation de (de la) ~** | increase in population ‖ Bevölkerungszunahme *f*; Bevölkerungszuwachs *m* | **décroissement de la ~** | fall in population ‖ Bevölkerungsabnahme *f*; Bevölkerungsrückgang *m* | **dénombrement (recensement) de la ~** | census of the population; population census ‖ Volkszählung *f* | **densité de ~ (de la ~)** | population density ‖ Bevölkerungsdichte *f* | **excédent (excès) (surcroît) de ~** | surplus population ‖ Bevölkerungsüberschuß *m*; Überbevölkerung *f* | **statistique de la ~** | population (demographical) statistics *pl* ‖ Bevölkerungsstatistik *f*.

★ **~ active** | working population ‖ erwerbstätige Bevölkerung | **~ civile** | civilian (civil) population ‖ Zivilbevölkerung | **de ~ dense** | densely (thickly) populated; densely peopled ‖ dicht (stark) bevölkert (besiedelt) | **de ~ peu dense**; **à ~ clairsemée** | sparsely (thinly) populated; thinly peopled ‖ dünn (schwach) bevölkert (besiedelt) | **~ rurale** | rural population; country people ‖ Landbevölkerung; Landvolk *n* | **~ urbaine** | urban population ‖ Stadtbevölkerung; Stadtvolk *n*.

**populeux** *adj* [très peuplé] | populous; densely (thickly) populated ‖ stark (dicht) bevölkert (besiedelt).

**populiste** *m* | member of the people's party ‖ Mitglied *n* der Volkspartei; Volksparteiler *m*.

**port** *m* Ⓐ | port; harbor [USA]; harbour [GB] ‖ Hafen *m* | **aéro~** | airport; aerodrome ‖ Flughafen; Flugplatz *m* | **~ d'armement**; **~ d'attache**; **~ d'immatriculation**; **~ d'immatricule** | port of registry; home port ‖ Heimathafen | **arrière-~** | inner (close) harbor (port) ‖ innerer Hafen | **~ d'arrivée** | port of arrival (of entry) ‖ Ankunftshafen; Eingangshafen; Einfuhrhafen | **~ d'atterrissage** | port of landing; airport ‖ Landeplatz *m*; Flughafen | **autorité sanitaire du ~** | port sanitary authority ‖ Hafengesundheitsbehörde *f* | **avant-~** | outer harbor ‖ Außenhafen; Reede *f* | **capitaine de ~** | harbor commissioner (master) ‖ Hafenkommissar *m*; Hafenmeister *m* | **~ de charge**; **~ de chargement**; **~ expéditeur**; **~ d'embarquement** ① | port of shipment (of loading) (of lading); shipping (loading) (lading) port ‖ Verschiffungshafen; Verladehafen; Abfertigungshafen; Versandhafen | **~ d'embarquement** ② | port of embarkation ‖ Einschiffungshafen; Abgangshafen | **~ de commerce**; **~ commercial**; **~ marchand** | commercial (trading) port ‖ Handelshafen | **~ de débarquement**; **~ de décharge**; **~ de déchargement**; **~ de destination**; **~ de livraison**; **~ de reste** | port of discharge (of delivery) (of destination) (of arrival) ‖ Bestimmungshafen | **droits de ~** | harbor (port) dues (charges); port tolls ‖ Hafengebühren *fpl*; Hafenabgaben *fpl*; Hafengeld *n*; Hafenzoll *m* | **~ d'échelle**; **~ d'escale**; **~ de relâche**; **~ intermédiaire** | port of call; intermediate port ‖ Anlaufhafen; Zwischenhafen | **~ d'entrepôt** | warehousing port ‖ Hafen mit Zollfreilager; Transithafen | **~ d'expédition** ①; **~ de départ** | part of departure (of shipping) (of clearance); shipping port ‖ Abfertigungshafen; Abgangshafen; Verschiffungshafen | **~ d'expédition** ② | port of exportation ‖ Ausfuhrhafen; Exporthafen | **~ de guerre**; **~ militaire** | naval port (station) (base) ‖ Kriegshafen; Flottenstützpunkt *m* | **~ à (de) marée** | tidal harbor ‖ Gezeitenhafen | **~ de toute marée** | deep-water harbor ‖ Naturhafen | **~ de mer**; **~ maritime** |

**port** *m* Ⓐ *suite*
seaport ‖ Seehafen | **~ de quarantaine** | port of quarantine ‖ Quarantänehafen | **~ de refuge; ~ de relâche forcée; ~ de salut** | port of necessity (of distress) (of refuge) ‖ Nothafen | **règlement de ~** | port regulations ‖ Hafenordnung *f* | **risque de ~** | port risk; risk of port ‖ Hafenrisiko *n* | **~ de retour** | port of return ‖ der Hafen, zu welchem zurückgekehrt wird | **~ de tête de ligne** | terminal port ‖ Endhafen | **~ de transbordement; ~ de transit** | port of transshipment (of transit); transshipment port ‖ Umschlagshafen; Durchgangshafen; Transithafen | **~ de visite** | port of survey ‖ Hafen, in welchem Inspektion erfolgt.
★ **~ charbonnier** | coal port ‖ Kohlenhafen | **~ fluvial** | river port ‖ Flußhafen; Binnenhafen | **~ franc; ~ libre; ~ ouvert** | free (open) port ‖ Freihafen | **~ intérieur** | inland port ‖ Binnenhafen.
★ **amener (conduire) qch. à bon ~** ① | to deliver sth. safely ‖ etw. wohlbehalten abliefern | **amener (conduire) qch. à bon ~** ② | to bring sth. to a satisfactory (happy) conclusion ‖ etw. zu einem zufriedenstellenden (glücklichen) Abschluß bringen | **arriver à bon ~** | to arrive safely; to come safe into port ‖ wohlbehalten ankommen | **entrer au ~ (dans le ~)** | to enter harbor; to come into port ‖ in den Hafen einlaufen | **quitter le ~; sortir du ~** | to leave port; to clear the harbor ‖ auslaufen | **au ~** | in port ‖ im Hafen.
**port** *m* Ⓑ [ville] | seaport; port town ‖ Hafenstadt *f*; Seehafen *m*.
**port** *m* Ⓒ [action de porter] | carrying ‖ Tragen *n* | **~ d'armes** ① | carrying (bearing of) arms ‖ Tragen von Waffen; Waffentragen | **~ d'armes** ② | shooting licence ‖ Jagdschein *n* | **permis de ~ d'armes** | permit for carrying fire-arms ‖ Waffenschein *m* | **~ illégal d'armes** | unauthorized carrying of arms (of a weapon) ‖ verbotenes (unerlaubtes) Waffentragen.
**port** *m* Ⓓ [transport] | transport; transportation; carriage; carrying ‖ Beförderung *f*; Transport *m*.
**port** *m* Ⓔ | cost of transport (of transportation) (of carriage); carriage ‖ Beförderungskosten *pl*; Transportkosten *pl*; Fracht *f* | **~ antérieur** | charges of the previous carrier ‖ Vorfracht; Kosten des vorausgehenden Frachtführers | **en ~ dû; ~ à recevoir** | carriage forward; freight following (to be paid by consignee) ‖ unter Frachtnachnahme *f*; Fracht nachzunehmen | **franc de ~** | freight (carriage) free (prepaid) (paid); free of freight ‖ frachtfrei | **non franco de ~** | charges (carriage) forward; freight following; reimbursement of freight on delivery; freight to be paid by consignee ‖ Frachtnachnahme *f*; Kostennachnahme; Spesennachnahme.
**port** *m* Ⓕ [prix payé pour faire porter] | porterage; portage ‖ Trägerlohn *m*.
**port** *m* Ⓖ | postage; carriage; postage rate ‖ Porto *n*; Briefporto *n*; Portosatz *m*; Portogebühr *f* | **frais de ~** | postage; charges for postage ‖ Portokosten

*pl*; Portospesen *pl* | **franchise de ~** | exemption from postage ‖ Portofreiheit *f* | **~ de (d'une) lettre** | postage on a letter; letter postage (rate) ‖ Briefporto *n* | **réduction du ~** | reduction of postage ‖ Portoermäßigung *f* | **~ de retour** | return postage ‖ Rückporto *n* | **supplément de ~** | additional (extra) postage ‖ Portozuschlag *m*.
★ **~ dû; en ~ dû; ~ à recevoir** | carriage forward; carriage (postage) to be collected ‖ Porto nachzunehmen; unter Portonachnahme | **franc de ~; ~ payé; ~ perçu** | post (carriage) free (paid); postage paid; postpaid; prepaid ‖ frei; freigemacht; frankiert; franko | **soumis au ~** | liable to postage ‖ portopflichtig | **~ supplémentaire** | additional (extra) postage ‖ Zuschlagsporto *n*; Portozuschlag *m*; Nachporto; Strafporto | **~ en sus** | postage extra ‖ zuzüglich Porto.
**portable** *adj* | **dette ~** | debt payable at the address of the payee ‖ Bringschuld *f*; am Wohnsitz des Empfängers zahlbare Forderung *f*.
**portage** *m* | transport (conveyance) of goods ‖ Güterbeförderung *f*; Gütertransport *m* | **frais de ~** | porterage; portage ‖ Trägerlohn *m*.
**portant** *adj* Ⓐ [touchant] | **~ sur une affaire** | dealing with (bearing on) a matter ‖ auf eine Sache bezüglich; mit Bezug auf eine Sache.
**portant** *adj* Ⓑ | **~ jouissance de . . .** | bearing interest from . . . ‖ mit Zinsgenuß vom . . .
**portant** *part* Ⓒ | **décision ~ adoption de . . .** | decision adopting . . . ‖ Entscheidung zur Annahme von . . . | **~ approbation** | approving ‖ zur Genehmigung | **~ dérogation** | derogating from ‖ zur Abweichung von | **~ désignation; ~ nomination** | appointing ‖ zur Ernennung | **~ fixation** | defining (fixing) (laying down) ‖ zur Festsetzung | **~ modification** | modifying ‖ zur Änderung.
**portatif** *adj* | portable; lightweight ‖ tragbar; transportabel | **machine à écrire ~ive** | portable typewriter ‖ tragbare Schreibmaschine | **magnétophone ~** | portable tape recorder ‖ tragbares Tonbandgerät (Magnetbandgerät).
**porte** *f* | **police de la ~ ouverte** | open-door policy ‖ Politik *f* der offenen Tür | **système de la ~ ouverte** | the open-door system ‖ das System der offenen Tür.
**porte-barges; ~-allège** | LASH ship; LASH carrier ‖ LASH-Schiff *n*.
**porte-conteneurs** | container ship ‖ Behälterschiff *n*; Containerschiff *n*.
**~-affiches** *m* | notice-board ‖ Anschlagbrett *n*.
**~-bonheur** *m* | pocket piece ‖ Glückspfennig *m*.
**portée** *f* Ⓐ [sens; signification] | meaning; significance ‖ Bedeutung *f*; Sinn *m* | **dans la ~ de la loi** | within the meaning of the law ‖ im Sinne des Gesetzes | **d'une grande ~; de ~ étendue** | of far-reaching effect ‖ von weittragender Bedeutung; von großer Tragweite *f*.
**portée** *f* Ⓑ [étendue] | scope; reach ‖ Bereich *m* | **~ d'application** | field (scope) of application (of

use); purview ‖ Anwendungsbereich m; Geltungsbereich; Anwendungsgebiet n | **avoir une ~ générale** | to have general application ‖ allgemeine Geltung f haben | **restreindre la ~ d'un article** | to restrict the scope of an article ‖ die Tragweite eines Artikels einschränken.
**portefeuille** m Ⓐ [fonction de ministre] | portfolio ‖ Geschäftsbereich m; Portefeuille n | **~ de la guerre** | portfolio of war ‖ Amt n des Kriegsministers; Kriegsministerium n | **ministre sans ~** | Minister (cabinet minister) without portfolio ‖ Minister m ohne Geschäftsbereich (ohne Portefeuille) | **accepter un ~** | to take office ‖ ein Ministerium übernehmen | **ambitionner un ~** | to aim at office ‖ ein Ministeramt anstreben.
**portefeuille** m Ⓑ; **—-titres** m; **—-valeurs** m | stocks and bonds; stocks and shares; securities ‖ Effektenbestand m; Effektenportefeuille n; Bestand m an Effekten (an Wertpapieren) (an Wertschriften [S]) | **bénéfice(s) du ~** | profit(s) on investments ‖ Anlageverdienst m | **bordereau de ~** | list of securities (of investments) ‖ Stückeverzeichnis n; Wertschriftenverzeichnis n [S] | **titres (valeurs) de ~** | investment securities (shares) (stocks) ‖ Anlagepapiere npl; Anlagewerte mpl.
**portefeuille** m Ⓒ; **— effets** m [**~ d'effets**; effets en **~** ] | bills in hand (in portfolio) ‖ Wechselbestand m; Bestand an Wechseln; Wechselportefeuille n.
**portefeuille** m Ⓓ; **porte-billets** m | bill (note) case (wallet); pocketbook ‖ Brieftasche f.
**portefeuille** m Ⓔ; **commandes (ordres) en ~** | orders in hand; unfilled orders ‖ Auftragsbestand m; Bestand an unerledigten Aufträgen | **ouvrage en ~** | yet unpublished work ‖ noch nicht veröffentlichtes Werk n.
**portefeuilliste** m | investor ‖ Besitzer m von Aktien (von Wertpapieren).
**porte-monnaie** m | purse ‖ Geldbörse f.
**—-parole** m | spokesman ‖ Wortführer m; Sprecher m | **~ du gouvernement** | government spokesman ‖ Sprecher der Regierung; Regierungssprecher.
**porter** v Ⓐ | **~ une accusation contre q.** | to bring (to lay) a charge (charges) against sb.; to charge (to indict) sb. ‖ gegen jdn. Anklage erheben; jdn. anklagen | **se ~ en appel** | to lodge (to give) notice of appeal; to appeal ‖ in die Berufung gehen; Berufung einlegen | **~ arrêt** | to pass sentence ‖ ein Urteil fällen | **se ~ candidat** | to stand (to offer os.) as candidate ‖ sich als Kandidat (als Wahlkandidat) aufstellen lassen | **se ~ caution; se ~ garant** | to become (to be) surety; to go (to stand) bail; to guarantee ‖ Bürge stehen; garantieren; Bürgschaft (Sicherheit) leisten; sich verbürgen | **~ qch. à la connaissance de q.** | to bring sth. to sb.'s knowledge (attention) ‖ jdm. etw. zur Kenntnis bringen | **~ un différend devant un tribunal** | to bring a dispute before a court ‖ einen Streit (einen Streitfall) vor Gericht bringen | **~ qch. à domicile** | to deliver sth. at the door ‖ etw. ins Haus liefern | **se ~ aux dernières extrémités** | to go to extremes ‖ aufs Äußerste gehen | **~ un nom** | to bear a name ‖ einen Namen führen | **~ la parole** | to be (to act as) spokesman ‖ als Sprecher auftreten.
★ **se ~ partie contre q.** ① | to sue sb. ‖ jdn. verklagen | **se ~ partie contre q.** ② | to appear against sb. ‖ gegen jdn. auftreten (erscheinen) | **se ~ partie civile contre q.** ① | to bring a civil action against sb.; to sue sb. in court ‖ gegen jdn. eine Zivilklage einreichen (einen Zivilprozeß anstrengen); jdn. verklagen | **se ~ partie civile contre q.** ② | to claim damages from sb. [in a criminal case] ‖ gegen jdn. [in einem Strafverfahren] als Nebenkläger auftreten | **~ la peine de qch.** | to bear the penalty of sth. ‖ die Strafe für etw. erleiden (auf sich nehmen).
★ **~ plainte contre q. auprès de q.** | to lodge a complaint against sb. with sb. ‖ sich bei jdm. über jdn. beschweren; bei jdm. über jdn. Beschwerde führen | **~ une plainte contre q. en justice** | to prosecute sb. in court ‖ eine Strafklage gegen jdn. bei Gericht einreichen (erheben) | **~ plainte contre q. en contrefaçon** | to bring an action for infringement against sb.; to sue sb. for infringement ‖ gegen jdn. Anzeige wegen Schutzrechtsverletzung erstatten | **droit de ~ plainte** | right to prosecute ‖ Strafverfolgungsrecht n.
★ **~ préjudice** | to prejudice; to cause prejudice ‖ zum Nachteil gereichen; benachteiligen; nachteilig (schädlich) sein | **~ témoignage** | to bear witness ‖ Zeugnis ablegen; bezeugen | **~ un titre** | to bear a title ‖ einen Titel führen | **se ~ fort pour q.** | to answer for sb. ‖ für jdn. einstehen.
**porter** v Ⓑ [traiter] | **~ sur un sujet** | to deal with (to turn on) a subject ‖ sich auf einen Gegenstand beziehen; von einem Gegenstand handeln | **~ sur qch.** | to extend to sth. ‖ sich auf etw. erstrecken.
**porter** v Ⓒ [augmenter] | **~ la peine au double** | to double the penalty ‖ die Strafe auf das Doppelte erhöhen | **~ une somme de ... à ...** | to raise (to increase) a sum from ... to ... ‖ eine Summe von ... auf ... erhöhen.
**porter** v Ⓓ [inscrire] | to enter; to inscribe; to pass ‖ eintragen; buchen; verbuchen | **~ une somme à l'avoir (au crédit) de q.** | to place a sum to sb.'s credit ‖ einen Betrag jdm. gutschreiben (gutbringen) | **~ qch. en compte (sur la note)** | to charge sth. on the bill ‖ etw. auf die Rechnung setzen; etw. in Rechnung stellen | **~ une somme au débit de q.** | to place a sum to sb.'s debit ‖ jdn. für einen Betrag belasten | **~ qch. au journal** | to enter sth. in the journal; to journalize sth. ‖ etw. ins Journal eintragen; etw. journalisieren | **~ un nom sur une liste** | to enter a name on a list ‖ einen Namen auf eine Liste setzen | **~ qch. à l'ordre du jour** | to put sth. down on the agenda ‖ etw. auf die Tagesordnung setzen | **~ une somme en réserve** | to carry a sum to reserve ‖ einen Betrag der Rücklage (dem Reservefonds) überschreiben.
**porter** v Ⓔ [pousser] | to induce; to prompt ‖ veranlassen | **~ q. à faire qch.** | to incite (to work up) sb.

**porter** v Ⓔ *suite*
to do sth. || jdn. aufstacheln (anreizen) (dazu bringen), etw. zu tun.
**porter** v Ⓕ [rapporter] | to produce; to bear; to bring forth || tragen; bringen; hervorbringen | ~ **fruit**; ~ **des fruits** | to bear fruit || Frucht (Früchte) tragen | ~ **intérêt** | to bear (to carry) interest || Zinsen tragen (bringen).
**porteur** m Ⓐ | bearer; holder || Inhaber m | ~ **d'actions**; ~ **de titres** | shareholder; stockholder || Aktieninhaber; Aktionär m | **actions au** ~ | bearer shares (stock) || Inhaberaktien *fpl* | **billet au** ~ | bill payable to (made out to) bearer || auf den Inhaber lautende (an den Inhaber zahlbare) Anweisung *f* | **bon (titre) au** ~ ①; **obligation au** ~ | bearer bond (debenture) || Schuldverschreibung *f* auf den Inhaber; Inhaberobligation *f;* Inhaberschuldverschreibung | **bon (titre) au** ~ ②; **certificat au** ~ | bearer certificate (scrip) (warrant) || Anweisung *f* auf den Inhaber; Inhaberzertifikat n | ~ **d'un chèque** | bearer (holder) (payee) of a cheque || Scheckinhaber m | **chèque au** ~ | cheque to bearer; bearer (open) cheque || Inhaberscheck m | ~ **d'un effet**; ~ **d'un effet de commerce**; ~ **d'une lettre de change** | bearer (holder) (payee) of a bill of exchange || Wechselinhaber m | **effets (papiers) (titres) (valeurs) au** ~ | bearer shares (stock) (stocks) (securities) || auf den Inhaber lautende (gestellte) Wertpapiere *npl* (Papiere); Inhaberpapiere; Inhaberaktien *fpl* | ~ **de bonne foi** | bona fide holder || gutgläubiger Inhaber | ~ **d'une lettre de crédit** | holder of a letter of credit || Inhaber eines Kreditbriefes; Kreditbriefinhaber | ~ **d'obligations** | bondholder; debenture holder; bond creditor || Schuldverschreibungsinhaber; Pfandbriefinhaber; Obligationär m | **tiers** ~ ① | endorsee || Indossant m | **tiers** ~ ② | holder in due course || dritter Inhaber; durch eine zusammenhängende Reihe von Indossamenten ausgewiesener Inhaber | ~ **d'une traite** | holder of a draft || Inhaber einer Tratte.
★ ~**s associés** | joint holders || gemeinsame Inhaber *mpl;* Mitinhaber *mpl* | **émis (souscrit) au** ~ | made out to bearer || auf den Inhaber lautend (ausgestellt) | **payable au** ~ | payable to bearer || an den Inhaber zahlbar.
★ **émettre qch. au** ~ | to make sth. out (to issue sth.) to bearer || etw. auf den Inhaber ausstellen (stellen) | **être au** ~ | to be made out to bearer || auf den Inhaber lauten (ausgestellt sein) | **au** ~ | to bearer; bearer . . . || auf den Inhaber lautend; Inhaber . . .
**porteur** m Ⓑ [qui est chargé de remettre qch.] | bringer; carrier || Überbringer m; Bringer m; Vorzeiger m | ~ **de contraintes** ① | bailiff || Gerichtsvollzieher m; Vollstreckungsbeamter m | ~ **de contraintes** ② | writ (process) server || gerichtlicher Zustellungsbeamter m | ~ **de cette lettre** | bearer of this letter || Überbringer dieses Briefes | ~ **de nouvelles** | bringer (bearer) of news || Überbringer von Nachrichten | ~ **exprès** | express messenger || Eilbote m | **payable au** ~ | payable to bearer || an den Überbringer zahlbar | ~ **spécial** | special messenger || besonderer Bote m.
**porteur** m Ⓒ [ ~ de bagages] | porter; luggage porter || Träger m; Gepäckträger.
**portion** *f* | share; portion; part || Teil m; Anteil m | ~ **de biens disponible** | disposable portion of a property || verfügbarer Vermögensteil | ~ **d'un immeuble** | part (portion) of an estate || Grundstücksteil | ~ **de territoire** | part of a territory || Gebietsteil.
★ **la** ~ **afférente à q.** | the portion accruing (falling by right) to sb. || der auf jdn. entfallende Teil; der jdm. rechtmäßig zustehende Anteil | **par égales** ~ **s** | in equal shares || zu gleichen Teilen | ~ **héréditaire** | hereditary portion || Erbteil; Erbanteil | ~ **juste** | fair share (portion) || gerechter Anteil | ~ **maternelle** | hereditary portion from one's mother's side || mütterlicher Erbteil; mütterliches Erbe m | ~ **virile** | legal portion (lawful share) in an inheritance || gesetzlicher Erbteil.
**portionnaire** m | sharer || Anteilsberechtigter m.
**portionner** v Ⓐ [diviser par portions] | to portion out; to divide || verteilen; austeilen.
**portionner** v Ⓑ [assigner une portion] | to apportion; to allot || zuteilen.
**portuaire** *adj* | **installations** ~ **s** | port installations || Hafeneinrichtungen *fpl* | **personnel** ~ | port personnel || Hafenpersonal n | **réglementations** ~ **s** | port regulations || Hafenbestimmungen *fpl;* Hafenordnung *f.*
**poser** v | ~ **sa candidature** | to stand as a candidate || kandidieren | ~ **un délai** | to fix a term (a period) (a time limit) || eine Frist setzen (bestimmen) | ~ **une question à q.** | to put a question to sb. || jdm. eine Frage stellen.
**position** *f* Ⓐ | condition; position; circumstances || Stellung *f;* Position *f* | ~ **dominante** | dominant (dominating) position || beherrschende (dominierende) Stellung | ~ **privilégiée** | exceptional (special) (privileged) position || Vorzugsstellung; bevorzugte Stellung; Sonderstellung; Ausnahmestellung | ~ **sociale** | social position (standing) (status) || gesellschaftliche (soziale) Stellung | **dans une** ~ **subalterne** | in a subordinate position || in untergeordneter Stellung (Position).
**position** *f* Ⓑ [attitude] | attitude || Haltung *f* | **prise de** ~ | taking position; reaction || Stellungnahme *f* | **prendre** ~ **sur une question** | to take up a position on a question || zu einer Frage Stellung nehmen.
**position** *f* Ⓒ [situation] | ~ **en devises**; ~ **en monnaies étrangères** | foreign currency (exchange) position || Fremdwährungsposition | ~ **extérieure en devises (en monnaies étrangères)** | external foreign currency (exchange) position || auf Fremdwährungen lautende Auslandsposition | **être en** ~ **de faire qch.** | to be in a position to do sth. || in der Lage sein, etw. zu tun.

**position** f ⓓ [article d'un tarif] | **~ douanière; ~ tarifaire** | tariff item (heading) (number) ∥ Zoll- (Zolltarif-) (Tarif-)position f.

**positivement** adv | **répondre ~** | to answer positively ∥ positiv antworten.

**possédant** m | **les ~ s; les classes possédantes** | the propertied (moneyed) classes ∥ die Besitzenden mpl; die besitzenden Klassen fpl.

**possédant** adj | propertied; moneyed ∥ besitzend; begütert; wohlhabend.

**posséder** v | **~ qch.** | to posses (to hold) sth.; to be in possession (to enjoy the possession) (to be possessed) of sth. ∥ etw. besitzen (innehaben) (im Besitz haben); im Besitz von etw. sein | **apte à ~** | capable of possessing (of holding) ∥ besitzfähig | **dé ~ q.** | to dispossess (to evict) (to eject) sb. ∥ jdn. aus dem Besitz vertreiben (bringen).

**possesseur** m | possessor; holder ∥ Besitzer m; Inhaber m | **co ~** | joint holder ∥ Mitbesitzer; gemeinschaftlicher Besitzer | **~ de bonne foi** | holder in good faith; bona fide holder ∥ gutgläubiger Besitzer | **~ de mauvaise foi** | holder in bad faith; mala fide holder ∥ schlechtgläubiger (bösgläubiger) Besitzer | **~ d'hérédité; ~ d'une (de la) succession** | possessor of an (of the) inheritance ∥ Erbschaftsbesitzer | **titre de ~** | title; title deed ∥ Besitztitel m | **~ à titre de propriétaire; ~ en propre** | proprietary possessor; possessor as owner ∥ Eigenbesitzer.

★ **~ pour autrui** | holder for a third party ∥ Besitzdiener m | **~ immédiat** | direct holder ∥ unmittelbarer Besitzer | **~ légitime** | lawful (rightful) (legitimate) owner ∥ rechtmäßiger Inhaber (Eigentümer) (Besitzer) | **~ médiat** | intermediate holder ∥ mittelbarer Besitzer.

**possession** f ⓐ | possession ∥ Besitz m | **abandon de ~** | giving-up of the possession; dereliction ∥ Aufgabe f des Besitzes; Besitzaufgabe | **acte de ~** | taking possession; seizing ∥ Besitzhandlung f; Besitznahme f | **faire acte de ~** | to act (to behave) as possessor ∥ eine Besitzhandlung vornehmen; als Besitzer auftreten | **co ~** | joint possession ∥ Mitbesitz; gemeinsamer Besitz | **dé ~** ⓐ | dispossession; eviction; ejection; ejectment; disseisin ∥ Entsetzung f (Vertreibung f) aus dem Besitz; Besitzentsetzung; Besitzentziehung f | **dé ~** ⓑ | loss of possession ∥ Besitzverlust m | **droit de ~** | right of possession; possessory right ∥ Besitzrecht n | **~ des droits civiques** | enjoyment (full enjoyment) of civic rights ∥ Genuß m (Vollbesitz m) der bürgerlichen Ehrenrechte | **entrée en ~** ⓐ; **acquisition de ~** | gaining possession; entry ∥ Erwerb m (Erlangung f) des Besitzes; Besitzerwerb; Besitzerlangung | **entrée en ~** ⓑ; **prise de ~** | taking possession; taking over ∥ Besitzergreifung f; Inbesitznahme f; Übernahme f | **entrée en ~ d'un patrimoine** | accession to an estate ∥ Antritt m einer Erbschaft; Erbschaftsantritt | **envoi (mise) en ~** | livery of seisin ∥ Besitzeinweisung f | **état de ~** | actual possession; seisin in deed ∥ Besitzstand m;

tatsächlicher Besitz | **~ de fait** | actual possession ∥ tatsächlicher Besitz | **rentrée en ~** ⓐ | regaining possession ∥ Wiedererlangung f (Zurückerlangung f) des Besitzes | **rentrée en ~** ⓑ; **reprise de ~** | recovery (resumption) (retaking) of possession ∥ Wiederinbesitznahme f; Wiederbesitzergreifung f | **temps de ~** | time (duration) of the possession ∥ Besitzzeit f; Besitzdauer f | **à titre de propriétaire; ~ en propre** | possession as owner ∥ Eigenbesitz | **~ exclusive** | exclusive (sole) possession ∥ Alleinbesitz; ausschließlicher Besitz | **~ immédiate** | direct possession ∥ unmittelbarer Besitz | **~ médiate** | indirect possession ∥ mittelbarer Besitz | **~ paisible** | undisturbed possession ∥ ungestörter Besitz | **~ précaire; ~ pour autrui** | possession in the name of a third party ∥ Fremdbesitz | **~ vicieuse** | faulty (defective) possession ∥ fehlerhafter Besitz.

★ **avoir qch. en sa ~; être en ~ de qch.; garder qch. en ~** | to have sth. in one's possession; to be in possession (to be possessed) of sth.; to possess (to hold) sth. ∥ etw. in seinem Besitz haben; im Besitz von etw. sein; etw. besitzen | **entrer en ~ de qch.** | to enter into possession of sth.; to become possessed of sth. ∥ von etw. Besitz erlangen; in den Besitz von etw. kommen | **entrer en ~ d'un bien** | to enter upon a property ∥ ein Vermögen in Besitz nehmen | **entrer en ~ d'un héritage** | to enter into possession of an inheritance; to accede to an estate ∥ eine Erbschaft antreten | **envoyer (mettre) q. en ~ de qch.** | to put sb. in possession of sth. ∥ jdn. in den Besitz von etw. setzen (einweisen) | **se faire envoyer en ~** | to have os. put into possession ∥ sich in den Besitz einweisen lassen | **être troublé dans la ~** | to have one's possession disturbed ∥ im Besitz gestört werden | **prendre ~ de qch.** | to take possession of sth.; to take sth. over; to possess os. of sth. ∥ etw. in Besitz nehmen; von etw. Besitz ergreifen; etw. übernehmen | **prendre ~ du pouvoir** | to assume power ∥ die Macht übernehmen (ergreifen) | **remettre q. en ~ de sa fortune** | to restore his fortune to sb. ∥ jdm. sein Vermögen zurückgeben | **rentrer en ~** ⓐ **(reprendre ~) de qch.** | to resume (to recover) possession of sth.; to recover sth. ∥ etw. wieder in Besitz nehmen; von etw. wieder Besitz nehmen (ergreifen); sich wieder in den Besitz von etw. setzen | **rentrer en ~** ⓑ **de qch.** | to regain possession of sth. ∥ den Besitz von etw. wiedererlangen (zurückerlangen) (zurückgewinnen).

**possession** f ⓑ | property; estate ∥ Vermögen n; Eigentum n | **~ foncière** | landowning; owning of landed property (of real estate) ∥ Besitz m von Grund und Boden; Grundbesitz; Landbesitz.

**possesseur** m | right of possession ∥ Besitzrecht n.

**possessoire** adj | possessory ∥ possessorisch; den Besitz betreffend | **action ~** | action for the recovery of possession; possessory action ∥ Klage f auf Wiedereinräumung des Besitzes; Besitzklage; possessorische Klage | **droit ~** | right to possess

**possessoire** *adj, suite*
(of possession); possessory right || Besitzrecht *n;* Recht zu besitzen.
**possessoirement** *adv* | by possessory right || besitzrechtlich; nach dem Besitzrecht.
**possibilité** *f* | possibility || Möglichkeit *f* | ~ **de confusion** | possibility (danger) of confusion || Gefahr *f* der Verwechslung; Verwechslungsgefahr | ~ **s d'emploi** | possibilities (opportunities) of employment; employment facilities || Beschäftigungsmöglichkeiten *fpl.*
**possible** *m* | **dans la mesure (dans toute la mesure) du** ~ ① | as far as possible || nach Möglichkeit; im Rahmen des Möglichen | **dans la mesure du** ~ ② | to the best of one's ability || nach besten Kräften | **faire tout son** ~ | to do one's utmost || sein Möglichstes tun.
**possible** *adj* | potential || möglich | **danger** ~ | potential danger || mögliche Gefahr *f* | **ennemi** ~ | potential enemy || möglicher (denkbarer) Feind *m.*
**postal** *adj* | postal || postalisch | **l'administration** ~ **e; les autorités** ~ **es** | the postal (post office) administration (authorities) || die Postverwaltung *f;* die Postbehörden *fpl* | **adresse** ~ **e** | postal (mailing) address || Postadresse *f;* Postanschrift *f;* Postzustelladresse | **agence** ~ **e** | postal agency; sub-post office; branch post office || Postagentur *f;* Posthilfsstelle *f* | **arrondissement** ~ **;** **circonscription** ~ **e** | postal district || Postbezirk *m;* Postzustellungsbezirk | **boîte** ~ **e;** **case** ~ **e** | post office box || Postfach *n;* Postschließfach | **bon** ~ **de voyage** | post office travellers' cheque || Postreisescheck *m;* Postkreditbrief *m* | **caisse** ~ **e** | postal account || Postkasse *f* | **caisse (caisse nationale) d'épargne** ~ **e** | post office (postal) savings bank || Postsparkasse *f* | **carte** ~ **e** | postcard; postal card || Postkarte *f* | **carte** ~ **e avec réponse payée** | reply (reply-paid) postcard || Postkarte *f* mit bezahlter Rückantwort (mit Antwortkarte) | **carte** ~ **e illustrée** | picture postcard || Ansichtspostkarte *f;* Ansichtskarte | **censure** ~ **e** | postal censorship || Postzensur *f* | **chèque** ~ | postal cheque || Postscheck *m* | **compte chèques** ~ **aux (de chèques** ~ **aux)** | postal (post office) cheque account || Postscheckkonto *n* | **convention** ~ **e** | mail (postal) convention (contract) || Postvertrag *m;* Postkonvention *f* | **colis** ~ | postal (mail) (package) packet (parcel) || Postpaket *n* | **par colis** ~ | by parcel post || durch Paketpost; als Postpaket | **envoi** ~ | **objet** ~ | postal matter || Postsendung *f;* Postsache *f* | **figurine** ~ **e** | postage stamp; stamp || Postwertzeichen *n;* Briefmarke *f;* Portomarke *f* | **franchise** ~ **e** | exemption from postage || Postgebührenfreiheit *f;* Portofreiheit | **ligne** ~ **e de communications aériennes** | air-mail connection || Luftpostverbindung *f* | **mandat** ~ | money (postal money) (post office) order || Postanweisung *f* | **navire courrier** ~ **;** **paquebot** ~ **;** **vapeur** ~ | mail steamer (boat) || Postdampfer *m;* Postschiff *n* | **numéro** ~ **;** **numéro** ~ **d'acheminement** | postal routing number;

ZIP Code number [USA] || Postleitzahl *f* | **pavillon** ~ | mail flag || Postflagge *f* | **remboursement** ~ | post office collection || Postnachnahme *f* | **secteur** ~ | postal district || Postbezirk *m* | **service** ~ | postal (mail) service || Postdienst *m;* Postverkehr *m;* Postverbindung *f* | **service** ~ **des imprimés** | bookpost; printed-matter mail || Drucksachenpost *f* | **service** ~ **des abonnements aux journaux** | newspaper subscription by mail || Postzeitungsdienst *m;* Postzeitungsverkehr *m* | **service** ~ **aérien** | air-mail service || Luftpostdienst *m;* Luftpostverkehr *m;* Luftpost *f* | **signification** ~ **e** | service by the post || Postzustellung *f* | **acte de signification** ~ **e** | proof of service by mail || Postzustellungsurkunde *f* | **tarif** ~ | postal tariff || Posttarif *m* | **taxe** ~ **e** | postage || Portogebühr *f;* Porto *n* | **territoire** ~ | postal territory || Postgebiet *n* | **titulaire de compte** ~ | holder of a postal cheque account || Postscheckkontoinhaber *m;* Postscheckkunde *m* | **transport** ~ | conveyance by post; carriage of mail || Beförderung *f* durch die Post; Postbeförderung | **virement** ~ | money order; payment (paying in) at the post office || Einzahlung *f* bei der Post; Posteinzahlung | **par la voie** ~ **e** | by mail; by post || durch die Post; per Post.
**postalisation** *f* [envoi par la poste à défaut d'autre moyen] | forwarding by post [in the absence of other means of transmission] || Beförderung *f* durch die Post [mangels einer anderen Beförderungsmöglichkeit].
**postaliser** *v* [envoyer par la poste à défaut d'autre moyen] | ~ **qch.** | to forward (to transmit) sth. by post [in the absence of other means of transmission] || etw. durch die Post befördern [mangels einer anderen Beförderungsmöglichkeit].
**postdate** *f* | postdate; postdating || späteres Datum *n;* Nachdatieren *n;* Nachdatierung *f.*
**postdater** *v* | to postdate || nachdatieren.
**poste** *f* Ⓐ [service des postes] | **la** ~ | the post; postal service || die Post; der Postdienst | **les** ~ **s;** **les affaires de** ~ | postal matters || die Postangelegenheiten; die Postsachen; das Postwesen | **agent (commis) (employé) des** ~ **s** | post office employee; postal officer (clerk); post official || Postangestellter *m;* Postbeamter *m* | **annuaire des** ~ **s** | post office guide || Posthandbuch *n* | **bon de** ~ | postal order (money order); post office order; money order || Postanweisung *f* | **cachet de la** ~ | postmark; post (post office) stamp || Poststempel *m* | **directeur des** ~ **s;** **maître de** ~ **;** **receveur des** ~ **s et télégraphes** | postmaster || Postmeister *m;* Postdirektor *m* | **droits (frais) de** ~ | postal charges || Postgebühren *fpl* | **envoi (expédition) par la** ~ | dispatch by post; mailing; posting || Absendung *f* (Übersendung *f*) (Versand *m*) durch die Post | **facteur de la** ~ | postman || Postbote *m;* Briefträger *m* | **indicateur universel des** ~ **s** | post office guide || Posthandbuch *n* | ~ **aux lettres** | letter post || Briefpost *f* | **mise (remise) à la** ~ | posting; mailing || Aufgabe *f* bei der Post; Postaufgabe; Postauflieferung *f*

| **paquebot-** ~ | mail steamer (boat) || Postdampfer *m;* Postschiff *n* | ~ **aux paquets** | parcel post || Paketpost *f* | **privilège des** ~ **s** | postal privilege || Postprivileg *n;* Postmonopol *n;* Postzwang *m* | **signification par la** ~ | service by the post || Zustellung *f* durch die Post | **timbre-** ~ | postage stamp; stamp || Postmarke *f;* Postwertzeichen *n;* Briefmarke; Portomarke | **livre des timbres-** ~ | postage book (account book) || Portobuch *n;* Portokasse *f;* Portokassenbuch | **train-** ~ | mail train || Postzug *m* | **virement à la** ~ | payment (paying in) at the post office || Einzahlung *f* bei der Post; Posteinzahlung.
★ ~ **aérienne** | air mail || Luftpost *f* | ~ **militaire** | army post || Feldpost *f* | ~ **pneumatique;** ~ **tubulaire** | express mail transmitted by pneumatic tube || Rohrpost | ~ **recommandée** | registered mail (post) || Einschreibpost *f* | **transmissible par la** ~ | mailable || postfähig; zur Beförderung mit der Post geeignet.
★ **envoyer qch. par la** ~ | to send sth. by post (by the mail) || etw. durch die Post (per Post) schicken | **mettre qch. à la** ~ | to post (to mail) sth. || etw. bei der Post aufgeben; etw. zur Post geben.
**poste** *f* Ⓑ [courrier] | **la** ~ | the mail || die Postsachen *fpl* | **secret de la** ~ | secret of letters || Postgeheimnis *n;* Briefgeheimnis.
**poste** *f* Ⓒ [bureau de ~] | post office || Postamt *n;* Postanstalt *f* | **administration de la** ~ **(des** ~ **s)** | postal administration || Postverwaltung *f* | **administration générale des** ~ **s; direction des** ~ **s** | General Post Office || Oberpostdirektion | **bureau auxiliaire des** ~ **s; bureau de** ~ **auxiliaire; petite** ~ | district (branch) post office; sub-post office || Posthilfsstelle *f;* Postagentur *f;* Hilfspostamt *n;* Postnebenstelle; Zweigpostamt | **bureau central des** ~ **s; grande** ~ | general post office || Hauptpostamt; Hauptpost *f* | **hôtel des** ~ **s** | post office building; post office; post || Postgebäude *n;* Postamt; Post *f.*
★ ~ **ambulante** | travelling post office || fliegendes (fahrbares) Postamt | ~ **restante** | to be called for || postlagernd | **surtaxe (taxe) de** ~ **restante** | post restant fee || Postlagergebühr *f.*
**poste** *m* Ⓓ [emploi] | post; employment; situation; place; appointment; position || Posten *m;* Amt *n;* Stelle *f;* Stellung *f* | ~ **d'administrateur** | directorship; directorate || Posten (Stelle) (Amt) als Leiter (als Direktor) | ~ **de comptable** | accountship || Buchhalterstelle; Posten (Stelle) als Buchhalter | ~ **de confiance** | confidential post; position of trust || Vertrauensposten; Vertrauensstellung | ~ **disponible** | available (vacant) post || freie Stelle (Planstelle) | ~ **rendu disponible** | post becoming available (vacant) || freiwerdende Stelle (Planstelle) | ~ **élevé** | high position (appointment) || hohes Amt; hohe Stellung | ~ **vacant** | vacant post || freie (freigewordene) Stelle | **rappeler q. de son** ~ | to recall sb. from his post || jdn. von seinem Posten abberufen.

**poste** *m* Ⓔ [ ~ **téléphonique**] | telephone exchange || Telephonamt *n;* Vermittlungsstelle *f* | ~ **d'abonné;** ~ **d'abonnement** | subscriber's line || Teilnehmeranschluß *m* | ~ **central téléphonique** | telephone exchange || Telephonzentrale *f* | ~ **principal** | direct exchange line || Hauptanschluß *m* | ~ **public** | public call office || öffentliche Fernsprechstelle *f* | ~ **supplémentaire** | extension line || Nebenanschluß *m.*
**poste** *m* Ⓕ [station] | station || Station *f* | ~ **de douane** | customs station || Zollstelle *f;* Zollaufsichtsstelle | ~ **de police** | police station || Polizeistation | ~ **émetteur** | broadcasting (transmitting) station; wireless transmitter; transmitter || Rundfunksender *m;* Sender; Radiostation; Sendestation | ~ **émetteur clandestin** | secret transmitter || Geheimsender *m;* Schwarzsender.
**poste** *m* Ⓖ [rubrique] | heading; item || Spalte *f* | ~ **s d'actif et de passif** | asset and liability items || Aktiv- und Passivposten | ~ **s de charges et de produits** | income and expenditure items || Aufwand- und Ertragsposten | ~ **s budgétaires** | budget items || Haushaltposten.
**poste** *m* Ⓗ | shift || Schicht *f* | ~ **de jour** | day shift || Tagesschicht | ~ **de nuit** | night shift || Nachtschicht | **homme-** ~ | manshift || Mann und Schicht | **production par homme-** ~ | output per manshift (per man and shift); o. m. s. || Leistung pro Mann und Schicht; Schichtleistung.
**posté** *part* | **travail** ~ | shift work || Schichtarbeit *f* | **ouvriers (travailleurs)** ~ **s** | shift workers || Schichtarbeiter.
**poster** *v* | to mail; to post || zur Post geben; bei der Post aufgeben (aufliefern).
**postérieur** *adj* | subsequent; later || nachträglich; später | **assentiment** ~ | subsequent assent; approval; ratification || nachträgliche Zustimmung *f;* Genehmigung *f.*
**postérieurement** *adv* | subsequently || später; nachher; nachträglich.
**postériorité** *f* | later (subsequent) date || späteres Datum *n.*
**postérité** *f* Ⓐ [les générations futures] | **la** ~ | the next (coming) generation(s) || die Nachwelt; die kommenden Generationen *fpl.*
**postérité** *f* Ⓑ [les descendants] | offspring; descendants; progeny; issue || Nachkommen *mpl;* Nachkommenschaft *f;* Deszendenz *f* | **mourir sans** ~ **(sans laisser de** ~ **)** | to die without issue || ohne Nachkommen (ohne Nachkommenschaft) sterben.
**posthume** *adj* | posthumous || nachgeboren | **œuvre** ~ **; ouvrage** ~ | posthumous work; work published after the author's death || nachgelassenes Werk *n;* nach dem Tode des Verfassers herausgegebenes (veröffentlichtes) Werk.
**postier** *m* | post official; post office employee || Postbeamter *m;* Postangestellter *m* | ~ **ambulant** | railway post official || Bahnpostbeamter.
**postposer** *v* | ~ **qch. à qch.** | to postpone sth. to sth.;

**postposer** v, suite
to value sth. less than sth. else ‖ eine Sache einer anderen nachsetzen; etw. geringer bewerten als etw. anderes.
**postposition** f | postponement; postposition ‖ Nachsetzung f; Unterordnung f.
**post-scriptum** m | postscript ‖ Nachschrift f; Zusatz m; Nachtrag m.
**postulant** m | candidate; applicant ‖ Bewerber m; Kandidat m.
**postulation** f | claim; postulation ‖ Forderung f; Anspruch m; Verlangen n.
**postuler** v | to claim; to postulate; to solicit ‖ fordern; beanspruchen; verlangen.
**pot-de-vin** m (A) | bribe; secret (illicit) commission ‖ Bestechungsgeld n; Schmiergeld.
**pot-de-vin** m (B) [prime au silence] | hush money ‖ Schweigegeld n.
**poteau-affiches** m | advertising pillar ‖ Plakatsäule f.
— **frontière** m | frontier post ‖ Grenzpfahl m.
**potence** f | gallows; gibbet ‖ Galgen m | **échapper à la** ~ | to cheat the gallows ‖ dem Galgen entrinnen | **mettre q. à la** ~ | to hang sb. on (to bring sb. to) the gallows ‖ jdn. an den Galgen bringen.
**potentialité** f | potentiality ‖ innere (mögliche) (latente) Kraft f; Möglichkeit f.
**potentiel** m | potential ‖ Potential n | ~ **de crédit** | credit potential ‖ Kreditpotential | ~ **d'épargne** | savings power ‖ Sparkraft f | ~ **de guerre** | war potential ‖ Kriegspotential | ~ **de production** | production potential ‖ Erzeugungspotential | ~ **de vente (du marché)** | sales (market) potential ‖ Absatzpotential; Marktpotential | ~ **économique** | capacity of the economy; economic potential ‖ Leistungsfähigkeit f der Volkswirtschaft; Wirtschaftspotential | ~ **financier** | financial power (capacity) ‖ Finanzkraft f; Finanzmacht f.
**potentiel** adj | potential ‖ potentiell | **ressources** ~ **les** | potential resources ‖ ergiebige Hilfsquellen fpl.
**pour** m | **peser le** ~ **et le contre** | to consider the pros pl and cons pl ‖ das Für und Wider gegeneinander abwägen.
**pourboire** m | tip; gratuity ‖ Trinkgeld n | **donner un** ~ **à q.** | to tip sb. ‖ jdm. ein Trinkgeld geben.
**pour-cent** m [taux de l'intérêt] | per cent (percentage) (rate) of interest ‖ Prozentsatz m der Zinsen; Zinssatz m.
**pourcentage** m (A) [chiffre du pour-cent] | percentage; rate of percentage; rate ‖ Hundertsatz m; Prozentsatz; Satz | ~ **minimum** | minimum percentage (rate) ‖ Mindestsatz m.
**pourcentage** m (B) [montant] | amount per cent ‖ Prozentbetrag m.
**pourcenté** adj | percentaged ‖ in Prozenten; prozentual.
**pourchasser** v | ~ **un débiteur** | to dun a debtor; to press a debtor for payment ‖ einen Schuldner drängen (mahnen) (bedrängen) (treten).
**pourparlers** mpl | conversation; conférence ‖ Besprechung f; Unterredung f | ~ **à l'amiable** | friendly negotiations ‖ freundschaftliche Unterhandlungen fpl | ~ **de paix** | peace parleys (talks) ‖ Friedensverhandlungen fpl; Friedensbesprechungen | ~ **commerciaux** | trade talks ‖ Handelsvertragsverhandlungen fpl | **engager (entamer) des** ~ ; **entrer en** ~ | to enter into negotiations ‖ Unterhandlungen einleiten; in Unterhandlungen (Verhandlungen) eintreten | **être en** ~ | to be in negotiation; to be negotiating ‖ in Unterhandlungen stehen; Unterhandlungen pflegen | **entrer (être) en** ~ **avec l'ennemi** | to parley; to hold a parley; to be in parley ‖ mit dem Feind verhandeln; parlamentieren.
**poursuite** f (A) | pursuit ‖ Verfolgung | **les autorités de** ~ | the prosecution ‖ die Strafverfolgungsbehörden fpl; die Staatsanwaltschaft | **droit de** ~ | right of pursuit (of stoppage in transitu) ‖ Verfolgungsrecht n | **arrêter (cesser) (délaisser) les** ~ **s** | to abandon (to drop) the prosecution ‖ die Verfolgung (die Strafverfolgung) einstellen | **être à la** ~ **de qch.** | to be in pursuit of sth. ‖ auf der Verfolgung von etw. sein | **se mettre à la** ~ **de q.** | to set out in pursuit of sb.; to chase after sb. ‖ auf jds. Verfolgung gehen; jdn. verfolgen | **mettre q. hors de** ~ | to stop the proceedings against sb. ‖ jdn. außer Verfolgung setzen.
**poursuite** f (B) [quête] | pursuit; quest ‖ Streben n; Trachten n | **à la** ~ **des richesses** | in pursuit (in quest) of wealth ‖ im Streben nach Wohlstand (nach Reichtum).
**poursuites** fpl | proceedings pl; prosecution ‖ Verfolgung f; Verfahren n | **abandon des** ~ | abandonment (cessation) of the proceedings ‖ Einstellung f des Verfahrens | ~ **en expropriation** | expropriation proceedings ‖ Enteignungsverfahren n | **commencer (exercer) des** ~ **en expropriation contre q.** | to start proceedings in sb.'s expropriation ‖ das Enteignungsverfahren gegen jdn. einleiten | **frais de** ~ | law (legal) costs of collection ‖ Beitreibungskosten pl; Betreibungskosten [S] | ~ **en justice**; ~ **judiciaires**; ~ **légales** | legal proceedings (steps) (action); proceedings at law; court proceedings (procedure) ‖ gerichtliches Vorgehen n (Einschreiten n) (Verfahren n); gerichtliche Verfolgung (Schritte mpl); Gerichtsverfahren | **matières à** ~ | subject-matter of (for) a lawsuit ‖ Prozeßmaterial n; Prozeßstoff m | **suspension provisoire des** ~ | stay of proceedings ‖ Aussetzung des Verfahrens.
★ ~ **civiles** | civil proceedings; proceedings in the civil courts ‖ zivilrechtliche Verfolgung; Verfolgung im zivilgerichtlichen Verfahren; Verfolgung (Verfahren) vor den Zivilgerichten; Zivilverfahren | ~ **criminelles**; ~ **pénales** | prosecution; criminal proceedings ‖ strafgerichtliche (strafrechtliche) Verfolgung; gerichtliche Strafverfolgung; Strafverfolgung | ~ **disciplinaires** | disciplinary proceedings ‖ disziplinäre Verfolgung (Ahndung f) | **engager des** ~ **disciplinaires** | to institute disciplinary proceedings ‖ ein Disziplinarverfahren

einleiten | **menacer q. de ~ judiciaires** | to threaten sb. to sue him || jdm. einen Prozeß androhen | **faire des ~ légales** | to proceed by law; to initiate (to institute) (to take) (to recur to) (to have recourse to) legal proceedings || gerichtlich (klagbar) vorgehen; auf dem Rechtswege (gerichtlichen Wege) (gerichtlich) vorgehen.

★ **arrêter les ~** | to stop the proceedings (the case) || die Verfolgung (das Verfahren) einstellen | **commencer (engager) (entamer) (intenter) (initier) des ~ (des ~ judiciaires) contre q.** | to commence (to take) (to institute) (to initiate) proceedings (legal proceedings) against sb.; to take action (legal action) against sb. || gegen jdn. ein Verfahren (ein gerichtliches Verfahren) (gerichtliche Schritte) einleiten; gegen jdn. gerichtlich (klagbar) vorgehen; gegen jdn. Klage erheben (einreichen); jdn. verklagen | **se voir menacé de ~** | to face (to have to face) prosecution || sich einer Strafverfolgung ausgesetzt sehen | **suspendre (remettre) les ~ provisoirement** | to issue a stay of proceedings || das Verfahren aussetzen | **être passible de ~** | to be liable to be prosecuted || strafgerichtlicher Verfolgung unterliegen (ausgesetzt sein).

**poursuivable** *adj* Ⓐ | pursuable || verfolgbar.
**poursuivable** *adj* Ⓑ [ **~ au civil** ] | actionable; civilly actionable || klagbar; zivilrechtlich verfolgbar.
**poursuivable** *adj* Ⓒ [à poursuivre au criminel] | indictable; criminally punishable || strafrechtlich verfolgbar.
**poursuivant** *m* | prosecutor || Ankläger *m*.
**poursuivant** *adj* | **la partie ~ e** | the prosecuting party || die klagende (betreibende) Partei *f*.
**poursuivant** *part* | **en ~ ses buts** | in pursuit of one's aims || in Verfolgung (im Verfolg) seiner Ziele.
**poursuivre** *v* Ⓐ | **~ q.** | to pursue sb.; to chase sb. || jdn. verfolgen.
**poursuivre** *v* Ⓑ | **~ une affaire** | to pursue (to follow up) (to proceed with) a matter || eine Sache verfolgen (betreiben); einer Sache nachgehen | **~ son avantage** | to press one's advantage || seinen Vorteil wahrnehmen | **~ sa carrière** | to follow one's career || seine Laufbahn machen; seine Karriere verfolgen | **~ des études** | to pursue studies || Studien betreiben | **~ des négociations** | to be in negotiation || Unterhandlungen pflegen; in Unterhandlungen stehen | **~ son point de vue** | to press one's point || seinen Standpunkt durchsetzen.
**poursuivre** *v* Ⓒ [agir en justice] | **~ q. au civil (civilement)** | to bring a civil action against sb.; to sue sb. before the civil courts || gegen jdn. einen Zivilprozeß anstrengen; jdn. bei den Zivilgerichten verklagen | **~ q. en contrefaçon** | to take action against sb. for infringement || gegen jdn. wegen Verletzung vorgehen | **~ q. au criminel (criminellement)** | to prosecute sb.; to take criminal proceedings against sb. || jdn. strafrechtlich (strafgerichtlich) verfolgen; gegen jdn. ein Strafverfahren einleiten | **~ un débiteur** | to sue (to proceed against) a debtor || einen Schuldner verklagen; gegen einen Schuldner gerichtlich vorgehen | **~ q. en justice** | to proceed against sb. by law; to proceed against sb.; to sue sb.; to initiate (to institute) legal proceedings against sb. || gegen jdn. gerichtlich vorgehen; gegen jdn. ein Gerichtsverfahren einleiten; jdn. gerichtlich verfolgen (belangen); gerichtliche Schritte gegen jdn. unternehmen; gegen jdn. Klage erheben; jdn. verklagen | **~ un procès** | to prosecute an action || einen Prozeß betreiben | **~ une réclamation** | to prosecute a claim || die Durchsetzung eines Anspruchs betreiben.

**pourvoi** *m* | appeal; petition || Beschwerde *f*; Rechtsmittel *n* | **acte de ~** | bill of complaint || Beschwerdeschrift *f* | **~ en cassation** ① | appealing (filing of an appeal) to the supreme court || Revisionseinlegung *f*; Einlegung der Revision | **~ en cassation** ② | appeal to the supreme court || Rechtsmittel *n* der Revision; Nichtigkeitsbeschwerde | **cause de ~** | cause of appeal || Beschwerdegrund *m*; Beschwerdepunkt *m* | **~ en grâce** | petition for pardon (for reprieve) (for mercy) || Gnadengesuch *n* | **instance de ~** | appeal instance || Beschwerdeinstanz *f* | **procédure du ~** | appeal proceedings || Beschwerdeverfahren *n* | **rejet du ~** | dismissal of appeal || Abweisung *f* der Beschwerde.

★ **~ immédiat** | immediate appeal || sofortige Beschwerde | **~ incident** | cross-appeal || Anschlußbeschwerde | **~ nouveau; ~ second** | further appeal || weitere Beschwerde | **~ nouveau ~ immédiat** | further immediate appeal || sofortige weitere Beschwerde | **être susceptible de ~** | to be appealable (subject to appeal) || der Beschwerde (der Berufung) unterliegen; berufungsfähig sein.

★ **admettre le ~** | to allow the appeal || der Berufung stattgeben; die Berufung zulassen | **former un ~ contre** | to appeal against; to lodge an appeal against || eine Beschwerde (ein Rechtsmittel) einlegen gegen | **reconnaître fondé le ~** | to allow the appeal || die Beschwerde für begründet erachten; die Beschwerde zulassen | **rejeter le ~** | to dismiss the appeal || die Beschwerde zurückweisen (abweisen) | **~ sur** | on appeal || auf Beschwerde.

**pourvoir** *v* Ⓐ [recourir à un tribunal supérieur] | **se ~** ① | to appeal || den Beschwerdeweg beschreiten | **se ~** ②; **se ~ en appel; se ~ contre un arrêt** ① | to appeal from a judgment; to lodge (to give) notice of appeal || gegen ein Urteil Berufung einlegen; in die Berufung gehen | **se ~ contre un arrêt** ②; **se ~ en cassation** | to appeal on a point of law || Revision (Nichtigkeitsbeschwerde) einlegen; in die Revisionsinstanz (in die Revision) gehen | **se ~ en grâce** | to petition (to make a petition) for pardon (for mercy) || ein Gnadengesuch einreichen | **se ~ en justice** | to go to law (to court); to proceed at law || den Rechtsweg beschreiten; gerichtliche Schritte unternehmen (tun) | **se ~ devant les tribunaux civils** | to sue before the civil courts || sich an die Zivilgerichte wenden; den Zivilrechtsweg beschreiten | **se ~ contre** | to appeal

**pourvoir** *v* Ⓐ *suite*
against ‖ Beschwerde führen gegen | **se ~ incidemment en appel** | to file (to lodge) a cross-appeal; to cross-appeal ‖ Anschlußberufung einlegen.

**pourvoir** *v* Ⓑ [fournir; munir; garnir] | to provide; to supply; to furnish ‖ liefern; stellen; beschaffen | **se ~ d'argent** | to provide os. with money ‖ sich mit Geld versehen | **~ aux besoins (à l'entretien) de q.** | to provide for sb. ‖ für jds. Unterhalt sorgen | **~ aux besoins de sa famille** | to make provision for one's family ‖ für seine Familie sorgen | **~ un déficit** | to supply a deficit ‖ ein Defizit ausgleichen | **~ à un emploi** | to fill a post ‖ eine Stelle besetzen | **~ ses enfants** | to provide for one's children ‖ seine Kinder versorgen | **~ à une éventualité** | to provide for (to prepare to meet) a contingency (an emergency) (an eventuality) ‖ für einen Notfall Vorsorge treffen | **~ les fonds nécessaires** | to furnish the necessary funds ‖ die erforderlichen Gelder (Kapitalien) beschaffen | **~ aux frais d'un voyage** | to defray the cost of a trip ‖ die Kosten einer Reise bestreiten | **~ q. de qch.** | to provide (to furnish) (to supply) (to equip) sb. with sth. ‖ jdn. mit etw. versehen (ausstatten) (ausrüsten).

**pourvoir** *v* Ⓒ [investir] | **~ q. d'une charge** | to appoint sb. to an office ‖ jdn. mit einem Amt bekleiden; jdn. in ein Amt einsetzen.

**pouvoir** *m* Ⓐ [mandat] | power; authority; power of attorney ‖ Vollmacht *f;* Vertretungsmacht *f;* Vertretungsbefugnis *f;* Mandat *n* | **abus (détournement) de ~** | abuse of power ‖ Mißbrauch *m* der Amtsbefugnis (der Amtsgewalt); Amtsmißbrauch | **collation de ~ ; délégation de ~ (du ~) (des ~ s)** | delegation of power(s) ‖ Übertragung *f* der (von) Vollmachten (der Befugnisse) (von Befugnissen); Bevollmächtigung *f* | **l'étendue des ~ s** | the extent of one's authority (of one's power) (of one's power of attorney) ‖ der Umfang *m* der Vollmacht (der Vertretungsmacht) | **excès de ~** | excess of power ‖ Überschreiten *n* der Vollmacht (der Befugnisse); Befugnisüberschreitung *f* | **expiration des ~ s** | expiration of the power of attorney ‖ Ablauf *m* des Mandates; Beendigung *f* der Vollmacht | **fondé de ~** ① | holder of a power of attorney ‖ Bevollmächtigter *m;* Vollmachtsinhaber *m* | **fondé de ~** ② | general representative; plenipotentiary ‖ Generalbevollmächtigter *m* | **formule de ~ (de ~ s)** | form of proxy ‖ Vollmachtsformular *n* | **~ par-devant notaire** | notarial power of attorney; power of attorney drawn up before a notary ‖ notarielle Vollmacht | **~ du représentant ; ~ de représentation** | power to represent (of agency) ‖ Vertretungsmacht *f;* Vertretungsbefugnis *f* | **révocation du ~** | revocation of power ‖ Widerruf *m* der Vollmacht; Vollmachtswiderruf | **vérification des ~ s** | scrutiny of powers ‖ Nachprüfung *f* der Wahlmandate.
★ **commercial** | agency ‖ Handlungsvollmacht | **~ impératif** | special proxy (power of attorney) ‖ Spezialvollmacht; Sondervollmacht | **~ général ; plein ~ ; pleins ~ s** | general (full) power of attorney; full (plenary) power ‖ Generalvollmacht; Generalbevollmächtigung *f;* unbeschränkte Vollmacht | **avoir pleins ~ s** | to have full powers; to be fully empowered (authorized) ‖ Vollmacht haben; bevollmächtigt sein | **conférer (donner) pleins ~ s à q. pour ...** | to give full powers to sb. to ...; to empower sb. to ... ‖ jdm. Vollmacht geben (erteilen) zu ...; jdn. bevollmächtigen zu ... | **recevoir pleins ~ s pour agir** | to receive full power to act; to be empowered (fully empowered) (authorized) (fully authorized) to act ‖ Vollmacht erhalten (bekommen), zu handeln; ermächtigt werden, zu handeln | **avoir ~ de signer** | to have signing power; to be authorized to sign ‖ zeichnungsberechtigt sein; Zeichnungsbefugnis haben | **déléguer ses ~ s** | to delegate one's powers ‖ seine Vollmachten (Befugnisse) übertragen | **exercer son ~** | to exercise one's power of attorney ‖ seine Vollmacht ausüben | **investi du ~** | empowered; authorized ‖ ermächtigt; befugt; bevollmächtigt; autorisiert | **montrer ses ~ s** | to show one's credentials ‖ seine Vollmacht vorzeigen | **revêtir q. du ~ de faire qch.** | to authorize sb. (to give sb. authorization to do sth.) ‖ jdn. ermächtigen (jdm. die Ermächtigung erteilen), etw. zu tun.

**pouvoir** *m* Ⓑ [puissance] | power; reach; sway ‖ Macht *f;* Herrschaft *f;* Gewalt *f;* Machtbereich *m* | **abus de ~** | abuse (misuse) of power (of authority); misfeasance ‖ Mißbrauch *m* der Amtsgewalt; Amtsmißbrauch | **arrivée (avènement) (accession) au ~** | rise (coming) (accession) to power ‖ Machtübernahme *f;* [das] «An-die-Macht-Kommen» | **balance de (des) ~** | balance of power ‖ Gleichgewicht *n* der Kräfte | **~ de décision** | power of decision (to take decisions) ‖ Entscheidungsbefugnis *f* | **investi du ~ de décision** | empowered (authorized) to take decisions ‖ entscheidungsbefugt | **~ de discipline; ~ disciplinaire** | disciplinary power ‖ Disziplinargewalt *f* | **~ d'instruction** | power (right) to prosecute ‖ Strafverfolgungsrecht *n* | **~ de nomination** | right (power) to nominate ‖ Benennungsrecht *n;* Vorschlagsrecht | **le parti au ~** | the party in power ‖ die Partei am Ruder (an der Macht) | **prise de ~** | assumption (seizure) of power ‖ Machtergreifung *f;* Machtübernahme *f* | **séparation des ~ s** | separation of powers ‖ Trennung *f* der Gewalten.
★ **~ absolu** | absolute power; complete sway; absoluteness ‖ unumschränkte (absolute) Gewalt; Machtvollkommenheit *f* | **~ administratif** ① | administrative power ‖ administrative Gewalt | **~ administratif** ② | administrative authority ‖ Verwaltungsbehörde *f* | **assoiffé (avide) de ~** | power-hungry ‖ machthungrig; machtgierig | **~ central** | central power ‖ Zentralgewalt | **~ dictatorial** | dictatorial power ‖ diktatorische Gewalt (Macht) | **~ discrétionnaire** | discretionary power; discretion ‖ Ermessen *n;* freies Ermessen | **~ exécutif** | execu-

tive power; executive ‖ Vollzugsgewalt; vollziehende Gewalt; Exekutivgewalt; Exekutive *f* | ~ **fiscal** | right to levy taxes ‖ Besteuerungsrecht *n*; Steuerhoheit *f* | ~ **judiciaire** | jurisdiction ‖ Rechtsprechung *f*; Jurisdiktion *f* | ~ **législatif** | legislative power; legislature ‖ gesetzgebende Gewalt; Gesetzgebungsgewalt; Gesetzgebung *f* | ~ **parental** | parental power ‖ elterliche Gewalt | ~ **paternel** | paternal power ‖ väterliche Gewalt | ~ **politique** | political power ‖ politische Macht | ~ **public** | public power (authority) ‖ öffentliche (obrigkeitliche) Gewalt; Obrigkeit *f* | **les ~s publics** ① | the public authorities ‖ die Behörden *fpl;* die Obrigkeit *f* | **les ~s publics** ② | the public corporations ‖ die öffentliche Hand *f* | ~ **réglementaire** | power to issue decrees ‖ Recht *n* zum Erlaß von Verordnungen; Recht der Regierung, Anordnungen im Verordnungswege zu treffen; Verordnungsgewalt; Verordnungsrecht | ~ **souverain;** ~ **suprême** | sovereign (supreme) power; sovereignty ‖ souveräne (oberste) Gewalt; Hoheitsrecht *n*; Souveränität *f* | ~ **spirituel** | ecclesiastical power ‖ geistliche (kirchliche) Gewalt; Kirchengewalt | ~ **temporel** | temporal power ‖ weltliche Herrschaft *f* | **les ~s temporels** | the secular powers ‖ die weltlichen Behörden *fpl;* die weltliche Obrigkeit *f*.
★ **agrandir (augmenter) son ~** | to extend one's power ‖ seine Macht erweitern (ausdehnen) | **avoir du ~ sur q.** | to have sb. in one's power ‖ jdn. in seiner Gewalt haben | **arriver (parvenir) au ~** | to come to power (into power) ‖ zur Macht (an die Macht) gelangen; ans Ruder kommen | **détenir le ~** | to be in power ‖ an der Macht (am Ruder) sein | **être au ~ de q.** | to be in sb.'s power ‖ in jds. Gewalt sein | ~ **d'imposer** | right to levy taxes ‖ Recht *n*, Steuern zu erheben; Besteuerungsrecht | ~ **d'interpeller** | right to place questions before Parliament ‖ Interpellationsrecht *n* | **prendre le ~** ① | to assume power ‖ die Macht ergreifen (übernehmen) | **prendre le ~** ② ; **venir au ~** | to take (to come into) office ‖ sein Amt übernehmen | **tomber au ~ de** | to come under the rule of; to fall into sb.'s power ‖ unter die Herrschaft von ... kommen | **en dehors de mes ~s** | beyond my power (control) ‖ außerhalb meiner Macht (meiner Kontrolle) (meines Machtbereichs).

**pouvoir** *m* ⓒ [capacité] | power; capacity; faculty ‖ Kraft *f*; Fähigkeit *f*; Vermögen *n* | ~ **d'achat** | purchasing (buying) power (capacity) ‖ Kaufkraft *f* | **érosion du ~ d'achat** | erosion (dwindling) of purchasing power ‖ Aushöhlung *f* der Kaufkraft; Kaufkraftschwund *m* | ~ **d'achat national** | internal purchasing power ‖ Inlandskaufkraft *f* | ~ **de consommation** | consuming power ‖ Konsumkraft *f*.

**pouvoir** *m* ⓓ [compétence] | competence ‖ Zuständigkeit *f* | **en dehors de mes ~s** | not within my competence ‖ außerhalb meiner Zuständigkeit | **cela dépasse mon ~** | that is beyond (not in) my power (capacity) ‖ dies liegt außerhalb meiner Zuständigkeit (meines Machtbereichs) (meiner Macht).

**pourvu** *part* | **être ~** | to be provided for ‖ versorgt sein.

**practicabilité** *f* | practicability; feasibility; practicableness; feasibleness ‖ praktische Durchführbarkeit *f*.

**praticable** *adj* | practicable; feasible; workable ‖ ausführbar, praktisch durchführbar (anwendbar) | **d'une façon ~** | in a practical manner; practically ‖ auf praktische Weise; praktisch | **moyen ~** | practicable means ‖ praktisch anwendbares Mittel *n* | **projet ~** | practicable scheme ‖ durchführbarer Plan *m*.

**praticien** *m* Ⓐ [homme de loi] | legal practitioner; practising attorney (barrister) ‖ praktizierender Anwalt *m*; Rechtsanwalt in offener Praxis.

**praticien** *m* Ⓑ [médecin praticien] | practitioner; medical practitioner; practising doctor ‖ praktischer Arzt *m*.

**praticien** *m* Ⓒ [homme pratique] | practical man; practitioner ‖ Mann der praktischen Erfahrung; Praktiker *m*.

**praticien** *m* Ⓓ [expert] | expert ‖ Fachmann *m*; Sachverständiger *m*.

**praticien** *adj* | practising ‖ praktizierend.

**pratique** *f* Ⓐ | practice; application ‖ Praxis *f*; Anwendung *f* | **être dans la ~ des affaires** | to be in practical business ‖ tätig im Geschäft stehen | **mise en ~** | reduction to practice; practical application ‖ praktische Anwendung; Anwendung in der Praxis | ~ **contraire aux règles de l'art** | malpractice ‖ beruflicher Kunstfehler *m*.
★ ~ **administrative** | administrative practice ‖ Verwaltungspraxis | **être de ~ courante** | to be the usual practice; to be usual ‖ ständige Praxis sein; ständiger Übung entsprechen; üblich sein | **devenir ~ courante** | to become usual ‖ üblich werden | **inutilisable dans la ~** | without (of no) practical value ‖ ohne praktischen Wert; praktisch nicht verwendbar (nicht zu verwenden) | **libre ~** | free (open) practice ‖ freie (offene) Praxis.
★ **mettre une théorie en ~** | to carry out a theory ‖ eine Theorie in die Praxis umsetzen | **mettre (réduire) qch. en ~** | to reduce sth. to practice; to put sth. into practice; to make sth. practicable; to practise sth. ‖ etw. in die Praxis umsetzen; etw. praktisch anwenden (verwerten) | **dans la ~ ; en ~** | in practical use; practically; in practice ‖ praktisch; in der Praxis.

**pratique** *f* Ⓑ [expérience] | experience ‖ Erfahrung *f*; Praxis *f* | **avoir une longue ~ de qch.** | to have a long experience of sth. ‖ in etw. lange Erfahrung haben.

**pratique** *f* Ⓒ [la ~ du Palais] | practice of law (of the law); legal practice ‖ Rechtspraxis *f*; Rechtsanwendung *f* | **terme de ~** | legal term ‖ juristischer Fachausdruck *m* | **en termes de ~** | in legal language (parlance) ‖ in der Gerichtssprache *f* |

**pratique** *f* ⓒ *suite*
~ **judiciaire** | practice of the courts; court practice || Gerichtspraxis *f;* Spruchpraxis.
**pratique** *f* ⓓ [façon d'agir] | way of acting || Handlungsweise *f;* Vorgehen *n* | **des ~ s** | practices || Praktiken *fpl* | **~ s concertées** | concerted practices || aufeinander abgestimmtes Geschäftsverhalten *n.*
**pratique** *f* ⓔ [relations; rapports] | **avoir des ~ s avec l'ennemi** | to have dealings with the enemy || mit dem Feinde in Verbindung stehen | **~ s clandestines** | underhand dealings || dunkle (geheime) (unsaubere) Geschäfte *npl.*
**pratique** *f* ⓕ [après importation] | **en libre ~** | in free circulation [after importation] || im freien Verkehr *m* [nach erfolgter Einfuhr].
**pratique** *f* ⓖ [permission donnée à un navire] | **libre ~** | pratique || Landungsbrief *m;* Gesundheitsattest *n* der Hafenbehörden | **avoir libre ~** | to have complied with the quarantine regulations; to be out of quarantine || die Quarantänebestimmungen erfüllt haben; die Quarantäne passiert haben.
**pratique** *f* ⓗ [chaland; acheteur] | customer || Kunde *m;* Käufer *m.*
**pratique** *f* ⓘ [clientèle] | custom; goodwill || Kundschaft *f* | **donner sa ~ à q.** | to give sb. one's custom || jds. Kunde sein.
**pratique** *adj* | practical; useful; workable || praktisch; nützlich | **caractère ~ ; nature ~** | practicability || praktische Durchführbarkeit *f* (Anwendbarkeit *f*) | **connaissance ~** | practical knowledge || praktische Kenntnis *f* | **d'ordre ~** | practical || praktisch | **sens ~** | practical (common) sense || praktischer Sinn *m* | **peu ~** | impractical || unpraktisch.
**pratiqué** *adj* ⓐ [expérimenté; versé] | accustomed; trained; experienced || erfahren.
**pratiqué** *adj* ⓑ [effectué] | **les cours ~ s** ① | the prices at which bargains were made || die Preise *mpl,* zu denen Abschlüsse erfolgten | **les cours ~ s** ② | business done (transacted) || die tatsächlichen (tatsächlich erzielten) Umsätze *mpl* | **les cours ~ s au comptant** ① | the cash rates (prices); the prices for cash || der Barkurs; der Barpreis; die Geldkurse *mpl* | **les cours ~ s au comptant** ② | the business done (transacted) for cash (on cash terms) || die gegen Barzahlung (auf Barzahlungsgrundlage) erfolgten Umsätze *mpl* | **les prix ~ s** | the ruling (going) prices || die gegenwärtigen Preise; die Marktpreise.
**pratiquement** *adv* ⓐ [d'une façon praticable] | practically; in a practical manner || praktisch; auf praktische Weise.
**pratiquement** *adv* ⓑ [dans la pratique] | in practice || in der Praxis.
**pratiquer** *v* ⓐ [mettre en pratique] | **~ qch.** | to put sth. into (to reduce sth. to) practice; to make sth. practicable; to practise sth. || etw. in die Praxis umsetzen; etw. praktisch anwenden | **~ les conseils de q.** | to put sb.'s advice into practice || jds. Ratschläge in die Tat umsetzen.
**pratiquer** *v* ⓑ [employer] | to employ; to use || anwenden; verwenden; gebrauchen | **~ une méthode** | to employ a method | ein Verfahren (eine Methode) anwenden.
**pratiquer** *v* ⓒ [exercer] | to be in practice || die Praxis ausüben | **~ la médecine** | to practise medicine (as a doctor) || die Heilkunde (den ärztlichen Beruf) ausüben; als Arzt praktizieren | **ne ~ plus** | to be no longer in practice || nicht mehr praktizieren.
**pratiquer** *v* ⓓ [fréquenter] | to frequent || häufig besuchen; frequentieren.
**préachat** *m* [paiement effectué avant livraison] | prepayment; payment in advance || Voraus(be)zahlung *f.*
**préacheter** *v* | to prepay; to pay in advance || voraus(be)zahlen.
**préalable** *m* | **au ~** ① | beforehand; preliminarily || vorläufig | **au ~** ② | previously || vorher | **décision prise au ~** | preliminary (provisional) decision || Vorentscheid *m;* Vorentscheidung *f* | **jugement par ~** | preliminary ruling || Vorabentscheidung *f* | **juger par ~** | to give a preliminary ruling || vorab (vorweg) entscheiden.
**préalable** *adj* ⓐ [antérieur] | previous; preceding || vorherig; vorgängig | **acquittement ~** | prepayment; payment in advance; advance payment || Zahlung *f* im voraus; Voraus(be)zahlung *f* | **approbation ~** | prior approval || vorherige Billigung *f* | **assentiment ~** | previous assent; consent; assent || vorherige Zustimmung *f;* Einwilligung *f* | **autorisation ~** | permission previously obtained || vorherige (vorgängige) Erlaubnis *f* | **avertissement ~ ; avis ~** | notice in advance; advance (previous) notice || vorherige Benachrichtigung *f;* Voranzeige *f;* Vorankündigung *f.*
**préalable** *adj* ⓑ [préliminaire] | preliminary || vorläufig | **avis ~** ① | preliminary announcement || vorläufige Anzeige *f* (Ankündigung *f*) | **avis ~** ② | preliminary answer (reply) || vorläufige Antwort *f;* vorläufiger Bescheid *m* | **avis ~** ③ | preliminary opinion || Vorbescheid *m* | **contrat ~ ; convention ~** | preliminary contract; preliminary (binder) agreement; binder || Vorvertrag *m;* vorläufiger Vertrag | **demande ~** | preliminary inquiry || Voranfrage *f* | **examen ~** | preliminary examination || Vorprüfung *f* | **instruction ~** | preliminary investigation (inquiry) || Voruntersuchung *f* | **question ~** | preliminary question || Vorfrage *f;* einleitende Frage.
**préalablement** *adv* | previously || vorher | **payer ~** | to pay in advance; to prepay || vorauszahlen; vorausbezahlen.
**préambule** *m* [introduction; préface] | preamble; introduction; preface || Einleitung *f;* Vorwort *n;* Eingangsformel *f* | **~ , considérants et articles** | preamble, recitals and articles || Präambel, Erwägungen und Artikel (Absätze).
**préavis** *m* ⓐ [avis préalable] | advance (previous)

notice; notice in advance || vorherige (vorgängige) Benachrichtigung *f;* Voranzeige *f;* Vorankündigung *f.*
**préavis** *m* Ⓑ [congé] | notice [to quit] || Kündigung *f* | ~ **de trois mois** | three months' notice || vierteljährliche Kündigung.
**préavis** *m* Ⓒ [délai de ~] | period of notice || Kündigungsfrist *f* | **à huit jours de** ~ | at seven days' notice || mit einwöchiger Kündigungsfrist.
**précaire** *adj* Ⓐ [révocable] | precarious; revocable || widerruflich.
**précaire** *adj* Ⓑ [incertain] | uncertain; insecure || ungewiß, unsicher | **être dans une situation financière** ~ | to be in financial straits *pl* || in finanzieller Bedrängnis *f* sein.
**précairement** *adv* | precariously || in widerruflicher Weise.
**précarité** *f* | precariousness || Ungewißheit *f;* Unsicherheit *f.*
**précaution** *f* [exprit de ~] | precaution; caution; cautiousness || Vorsicht *f;* Umsicht *f* | **mesure de** ~ | precautionary measure; precaution || Vorsichtsmaßregel *f;* Vorsichtsmaßnahme *f;* Sicherheitsmaßnahme | **prendre des** ~ **s** | to take precautions || Vorsichtsmaßregeln *fpl* treffen; sich gegen etw. vorsehen | **prendre toutes** ~ **s utiles** | to take due precaution; to take every precaution || alle erforderlichen Vorkehrungen *fpl* treffen | **avec** ~ | cautiously; with caution || vorsichtig; umsichtig.
**précautionner** *v* | ~ **q. contre qch.** | to caution (to warn) sb. against sth. || jdn. vor etw. warnen | **se** ~ **contre qch.** | to provide (to take precautions) against sth. || sich gegen etw. vorsehen.
**précédemment** *adv* | previously || vorher; früher.
**précédence** *f* Ⓐ | precedence; antecedence || Vorangehen *n;* Vortritt *m.*
**précédence** *f* Ⓑ [droit de priorité] | prior right; priority || Vorrecht *n.*
**précédent** *m* Ⓐ | precedent || Präzedenzfall *m* | **constituer un** ~ | to become a precedent || zu einem Präzedenzfall werden | **créer un** ~ | to create (to set) a precedent || einen Präzedenzfall schaffen | **sans** ~ **s** | unprecedented || noch nie dagewesen.
**précédent** *m* Ⓑ [décision judiciaire faisant jurisprudence] | precedent; authority; leading case || Präzedenzurteil *n* | **invoquer un** ~ | to quote a precedent || einen Präzedenzfall anführen.
**précédent** *adj* | preceding; previous || vorhergehend; vorausgehend, vorherig | **année** ~ **e** | preceding (previous) year || Vorjahr *n* | **de l'année** ~ **e** | of last year; last year's || vorjährig; letztjährig | **niveau de l'année** ~ **e** | level of the previous year || Vorjahresniveau *n* | **par rapport à l'année** ~ **e** | compared with (by comparison with) the previous year || im Vergleich zum (verglichen mit dem) Vorjahr | **l'exercice** ~ | the preceding (previous) business year || das vorausgegangene Geschäftsjahr | **le jour** ~ | the previous day || der vorhergehende Tag | **le (au) jour** ~ | on the previous day; on the day before || am Tag vorher; tags vorher | **mois** ~ | previ-

ous month || Vormonat *m* | **question** ~ **e** | previous (preceding) question || vorhergehende Frage *f.*
**précéder** *v* Ⓐ | to precede || vorangehen; vorhergehen; vorausgehen.
**précéder** *v* Ⓑ [avoir le pas] | ~ **q.** | to have (to take) precedence of sb. || vor jdm. den Vortritt (den Vorrang) haben.
**précieux** *adj* | precious; valuable || kostbar; wertvoll | **métal** ~ | precious metal || Edelmetall *n* | **objets** ~ | valuable articles; valuables *pl* || Wertgegenstände *mpl;* Kostbarkeiten *fpl* | **pierre** ~ **se** | precious stone || Edelstein *m.*
**préciput** *m* | portion or object which is first to be taken out of property held in common before partition takes place || Voraus *m;* Anteil *m* oder Gegenstand *m,* der jdm. bei einer Teilung ohne Anrechnung vor den andern zusteht | **legs par** ~ | preferential legacy || Vorausvermächtnis *n* | ~ **conventionnel** | preferential portion of the surviving spouse || Voraus *m* des überlebenden Ehegatten | ~ **successoral** | portion of an inheritance which devolves upon one of the heirs before partition takes place || erbrechtlicher Voraus; Erbanteil *m,* welcher einem Erben zusteht ohne bei der Teilung angerechnet zu werden | **par** ~ | as preferential portion (legacy) || als Voraus; als Vorempfang.
**préciputaire** *adj* | **legs** ~ | preferential legacy || Vorausvermächtnis *n.*
**précis** *m* | summary; abstract || gedrängte (zusammengefaßte) Darstellung *f;* Zusammenfassung *f;* Abriß *m.*
**précis** *adj* | precise; accurate; exact || genau; präzis; korrekt | **im** ~ Ⓐ | unprecise; inaccurate; inexact || ungenau; nicht genau | **im** ~ Ⓑ | vague; indefinite || unbestimmt.
**précisément** *adv* | precisely; accurately; exactly || genau; richtig.
**préciser** *v* | ~ **qch.** | to specify sth.; to state sth. accurately (precisely); to give exact (full) details (particulars) of sth. || etw. genau angeben; über etw. genaue Angaben machen; über etw. genaue Einzelheiten angeben; etw. spezifizieren | ~ **la date** | to give the exact date || das genaue Datum angeben | ~ **son point de vue** | to define one's attitude || seinen Standpunkt präzisieren | ~ **la portée d'une clause** | to define clearly (more accurately) the meaning of a clause || die Bedeutung einer Klausel genau erläutern (präzisieren) | **sans rien** ~ Ⓐ | without binding (committing) os. || ohne sich festzulegen (zu binden) | **sans rien** ~ Ⓑ | without going into details || ohne auf Einzelheiten einzugehen | **pour** ~ | in order to be precise || um es genau zu sagen.
**précision** *f* | précision; accuracy; exactness; exactitude; correctness || Genauigkeit *f;* Richtigkeit *f;* Korrektheit *f;* Präzision *f* | **im** ~ Ⓐ | lack of precision; inexactness; inaccuracy; incorrectness || Ungenauigkeit *f* | **im** ~ Ⓑ | vagueness || Unbestimmtheit *f* | **instrument de** ~ | precision instrument || Präzisionsinstrument *n* | **travail de** ~ | pre-

**précision** *f, suite*
cision (accurate) work || Präzisionsarbeit *f;* präzise Arbeit | **avec** ~ | accurately; correctly || genau; richtig; mit Genauigkeit.
**précision** *f l* | details; exact (full) information; full particulars || Einzelheiten *f l;* genaue Angaben *f l* | **donner (apporter) des** ~ **sur qch.** | to give exact (full) details (particulars) of sth.; to specify sth. || über etw. genaue Angaben machen (genaue Einzelheiten angeben); etw. präzisieren; etw. spezifizieren.
**précité** *adj* | abovementioned; aforementioned; previously cited || vorerwähnt; oben angeführt (erwähnt) (zitiert).
**précompte** *m* | previous deduction; deduction in advance || vorheriger Abzug *m;* Abzug im voraus.
**précompter** *v* | ~ **qch.** | to deduct sth. in advance (beforehand) || etw. im voraus abrechnen (abziehen).
**préconception** *f* Ⓐ | preconceived notion; prenotion; preconception || vorgefaßte Meinung *f.*
**préconception** *f* Ⓑ [préjudice] | prejudice; bias || Vorurteil *n.*
**préconcevoir** *v* Ⓐ [concevoir d'abord] | ~ **qch.** | to preconceive sth. || sich etw. vorher vorstellen; sich von etw. vorher eine Meinung bilden.
**préconcevoir** *v* Ⓑ [concevoir sans examen] | ~ **qch.** | to judge sth. without examination || etw. ohne Prüfung beurteilen.
**préconçu** *adj* | preconceived || vorgefaßt | **idées (opinions)** ~ **es** | preconceived ideas; preconceptions || vorgefaßte Meinungen *fpl.*
**précurseur** *m* | precursor; forerunner || Vorläufer *m.*
**prédécédé** *m* | **le** ~ | the predeceased || der Vorverstorbene.
**prédécéder** *v* | to predecease; to die first (earlier) || vorversterben; zuerst (früher) (vorher) sterben (versterben).
**prédécès** *m* | predecease || Vorversterben *n;* Vorableben *n* | **en cas de** ~ | in case of predecease || im Falle des Vorverstorbenen.
**prédécesseur** *m* Ⓐ | predecessor || Vorgänger *m.*
**prédécesseur** *m* Ⓑ [~ en fonction] | predecessor in office || Vorgänger im Amt; Amtsvorgänger *m.*
**prédécesseur** *m* Ⓒ [titulaire précédent] | predecessor in title || Rechtsvorgänger *m.*
**prédénommé** *adj* Ⓐ | aforesaid; aforementioned; before-mentioned || vorbenannt; vorgenannt; vorerwähnt.
**prédénommé** *adj* Ⓑ [susnommé] | above-named; above-mentioned || obengenannt; obenerwähnt.
**prédial** *adj* | landed || Grund ... | **servitude** ~ **e** | easement; real servitude || Grunddienstbarkeit *f.*
**prédisposé** *adj* Ⓐ | predisposed || veranlagt.
**prédisposé** *adj* Ⓑ [prévenu] | prejudiced || voreingenommen.
**prédisposer** *v* | ~ **q. en faveur de q.** | to predispose sb. in sb.'s favo(u)r || jdn. zu jds. Gunsten voreinnehmen | ~ **q. contre q.** | to prejudice sb. against sb. || jdn. gegen jdn. voreinnehmen.
**prédisposition** *f* Ⓐ | predisposition || Veranlagung *f* | ~ **au crime** | criminal predisposition (twist) || verbrecherische Veranlagung; Hang *m* zum Verbrechen | **avoir des** ~ **s au crime** | to be predisposed to crime || verbrecherisch veranlagt sein.
**prédisposition** *f* Ⓑ [préjudice] | prejudice || Voreingenommenheit *f.*
**prédominance** *f* | predominance; prevalence || Vorherrschen *n;* Überwiegen *n;* Übergewicht *n.*
**prédominant** *adj* | predominant; prevailing; prevalent || vorherrschend; überwiegend; vorwiegend | **opinion** ~ **e** | prevailing (predominating) opinion || (vor)herrschende (überwiegende) Meinung *f.*
**prédominer** *v* Ⓐ [prévaloir] | to predominate; to prevail || vorherrschen; überwiegen.
**prédominer** *v* Ⓑ | to come first || zuerst kommen.
**préélectoral** *adj* | **les réunions** ~ **es** | the primaries; the primary elections || die Vorwahlen *fpl;* die Urwählerversammlung *f.*
**prééminence** *f* | pre-eminence || Hervorragen *n.*
**prééminent** *adj* | pre-eminent || hervorragend.
**préempter** *v* | ~ **qch.** | to pre-empt sth. || etw. auf Grund (durch Ausübung) eines Vorkaufsrechts erwerben.
**préemptif** *adj* | **droit** ~ | pre-emptive right || Vorkaufsrecht *n.*
**préemption** *f* Ⓐ | pre-emption || Vorkauf *m* | **acheter qch. par** ~ | to pre-empt sth. || etw. auf Grund (durch Ausübung) eines Vorkaufsrechts erwerben.
**préemption** *f* Ⓑ [droit de ~] | right of pre-emption || Vorkaufsrecht *n.*
**préexistant** *adj* | pre-existent; pre-existing || vorher (bereits) bestehend.
**préexistence** *f* | pre-existence || vorheriges Bestehen *n.*
**préexister** *v* | to pre-exist || vorher bestehen.
**préface** *f* | preface; foreword || Vorwort *n;* Vorrede *f.*
**préfacer** *v* [écrire une préface] | ~ **un ouvrage** | to write a preface to a work || zu einem Werk ein Vorwort schreiben.
**préfectoral** *adj* | **arrêté** ~ | order of the prefect || Präfekturerlaß *m.*
**préfecture** *f* Ⓐ | prefecture || Präfektur *f* | **conseil de** ~ | council of the prefecture || Präfekturrat *m* [Versammlung] | **conseiller de** ~ | councillor of the prefecture || Präfekturrat *m* [Mitglied] | ~ **de police** | prefecture of police; police headquarters || Polizeipräfektur; Polizeipräsidium *n* | **sous-** ~ | subprefecture || Unterpräfektur | ~ **maritime** | port admiral's office || Hafenpräfektur.
**préfecture** *f* Ⓑ [fonction du préfet] | prefectship; office of prefect || Amt *n* des Präfekten.
**préfecture** *f* Ⓒ [durée des fonctions d'un préfet] | term of office of the prefect || Amtsdauer *f* (Amtszeit *f*) des Präfekten.
**préférable** *adj* | preferable || vorzuziehen.
**préférablement** *adv* | preferably; in preference || vorzugsweise.
**préférence** *f* Ⓐ | preference; priority || Vorzug *m;* Vorrang *m* | **actions de** ~ | preference (preferred)

shares ‖ Vorzugsaktien *fpl;* Prioritätsaktien | ~ **d'un créancier** | priority of a creditor ‖ Vorrang eines Gläubigers; Gläubigervorrang | ~ **illicite d'un créancier (de créanciers)** | fraudulent preference of a creditor (of creditors) ‖ Gläubigerbevorzugung *f* | **droit de** ~ ① | preferential right; preference; right of preference; privilege ‖ Vorzugsrecht *n;* Vorrecht | **droit de** ~ ② | right to a preferential settlement ‖ Recht auf bevorzugte Befriedigung | **obligations de** ~ | preference bonds ‖ Prioritätsobligationen *fpl;* Prioritäten *fpl* | **pacte de** ~ | stipulation of a right of pre-emption ‖ Vereinbarung *f* eines Vorkaufsrechts | **tarif de** ~ | preferential (special) tariff (rate) ‖ Vorzugstarif *m;* Ausnahmetarif; Sondertarif | **valeurs de** ~ | preference (preferred) (preferential) stock ‖ Prioritätsaktien *fpl;* Prioritäten *fpl* | ~ **impériale** | empire (imperial) preference ‖ Bevorzugung *f* der Mitglieder des Reiches (des Empire).
★ **accorder une** ~ **à q.** | to give sb. preference ‖ jdm. einen Vorzug einräumen; jd. bevorzugt behandeln | **accorder (donner) la** ~ **à qch. sur qch.** | to give sth. preference over sth.; to prefer sth. to sth. ‖ einer Sache gegenüber einer anderen den Vorzug geben; eine Sache gegenüber einer anderen bevorzugen | **jouir de** ~ | to enjoy preference; to be privileged ‖ den Vorzug (den Vorrang) genießen (haben); bevorrechtigt sein | **de** ~ **à; par** ~ **à** | preferential to; in preference to ‖ unter Bevorzugung gegenüber.

**préférence** *f* ⑬ [traitement de ~] | preferential treatment ‖ bevorzugte (vorzugsweise) Behandlung *f;* Vorzugsbehandlung; Bevorzugung *f* | ~ **communautaire** | Community preference ‖ Gemeinschaftspräferenz | **système de** ~ **s** | system of preferences; preference system ‖ System *n* von Vorzugsbehandlungen (von Vorzugstarifen) | **régime (système) des** ~ **s généralisées; SPG** | General Preferences System ‖ allgemeines Präferenzsystem *n* | ~ **s tarifaires** | tariff preferences ‖ bevorzugte Zollbehandlung *f* | **accorder une** ~ **à q.** | to give sb. preferential treatment ‖ jdm. Vorzugsbehandlung einräumen (gewähren) | **jouir de** ~ | to enjoy (to be accorded) preferential treatment ‖ Vorzugsbehandlung genießen; bevorzugt behandelt werden.

**préférentiel** *adj* | preferential ‖ bevorzugt; bevorrechtigt | **accord** ~ | preference agreement (treaty) ‖ Präferenzabkommen *n* | **clause** ~ **le** | preferential (preference) clause ‖ Vorzugsklausel *f;* Vorzugsbestimmung *f* | **droit** ~ | preferential right; preference; right of preference ‖ Vorzugsrecht *n;* Vorrecht | **droit de douane** ~ | preferential customs duty ‖ Präferenzzoll *m* | **tarif** ~ ① | preferential (special) rate ‖ Vorzugstarif *m;* Ausnahmetarif; Sondertarif | **tarif** ~ ② | preferential tariff ‖ Vorzugszollsatz *m* | **régime tarifaire** ~ | preferential tariff arrangements (system) ‖ Zollpräferenzregelung *f.*

**préférer** *v* | to prefer; to favor ‖ vorziehen; bevorzugen | ~ **un créancier aux autres** | to prefer one creditor over others ‖ einen Gläubiger vor (gegenüber) anderen bevorzugen | ~ **qch. à qch.** | to prefer sth. to sth.; to give sth. preference over sth. ‖ eine Sache einer anderen vorziehen; eine Sache gegenüber einer anderen bevorzugen; einer Sache gegenüber einer anderen den Vorzug geben.

**préfet** *m* | prefect ‖ Präfekt *m* | ~ **de police** | prefect of police ‖ Polizeipräfekt | ~ **départemental;** **régional** | district prefect ‖ Bezirksvorsteher *m;* Landrat *m* | ~ **maritime** | port admiral ‖ Hafenkommandant *m.*

**préfix** *adj* | predetermined; prefixed ‖ im voraus bestimmt (festgesetzt) | **jour** ~ | day (date) fixed in advance ‖ im voraus bestimmter (festgesetzter) (festgelegter) Tag *m.*

**préfixer** *v* | ~ **un jour** | to fix a day in advance ‖ einen Tag im voraus bestimmen (festlegen).

**préimprimé** *adj* | **enveloppe** ~ **e** | envelope with printed address; printed envelope ‖ Briefumschlag mit vorgedruckter Adresse.

**préjudice** *m* [tort; dommage] | prejudice; damage; detriment; loss ‖ Nachteil *m;* Schaden *m;* Beeinträchtigung *f;* Verlust *m* | **sans** ~ **des droits de q.** | without prejudice to (without prejudicing) sb.'s rights ‖ ohne Beeinträchtigung der Rechte einer Person; ohne jds. Rechte zu beeinträchtigen | **sans** ~ **des droits des tiers** | without prejudice to third party rights ‖ unbeschadet der Rechte Dritter | ~ **total** | total damage ‖ Gesamtschaden *m.*
★ **causer** ~ **; porter** ~ | to prejudice; to cause prejudice ‖ zum Nachteil gereichen; benachteiligen; nachteilig (schädlich) sein | **faire** ~ **à q.** | to inflict (to cause) damage (loss) to sb. ‖ jdm. Schaden zufügen; jdn. schädigen | **porter** ~ **à q. (aux intérêts de q.)** | to prejudice (to be prejudicial to) sb.'s interests ‖ für jdn. (für jds. Interessen) nachteilig sein; jds. Interessen verletzen (schädigen) (beeinträchtigen) | **porter** ~ **à qch.** | to be detrimental to sth.; to have detrimental effects on sth. ‖ für etw. nachteilig sein; etw. nachteilig beeinflussen; auf etw. nachteilig wirken (nachteilige Wirkungen haben) | **subir** ~ | to suffer prejudice (damage) ‖ Nachteil erleiden; benachteiligt werden (sein).
★ **au** ~ **de** | to the prejudice (detriment) of ‖ zum Nachteil von | **sans** ~ **de ...** | without prejudice to ... ‖ unbeschadet des ... (der ...).

**préjudiciable** *adj* | prejudicial; detrimental ‖ nachteilig; schädlich | ~ **s** | detrimental effects ‖ nachteilige Wirkungen *fpl* | **être** ~ **à qch.** | to be detrimental to sth. ‖ für etw. nachteilig sein.

**préjudiciel** *adj* | **question** ~ **le** | interlocutory question; question (case) referred for a preliminary ruling ‖ vorweg zu entscheidende Frage *f;* Vorfrage | **saisine à titre** ~ | referral for a preliminary ruling ‖ Vorlage zur (Ersuchen um) Vorabentscheidung | **saisir la cour à titre** ~ | to ask the court (to bring a matter) for a preliminary ruling ‖ den Gerichtshof um eine Vorabentscheidung anrufen | **statuer à**

**préjudiciel** *adj, suite*
**titre** ~ | to give a preliminary ruling || eine Vorabentscheidung erlassen.

**préjudicier** *v* | to prejudice; to cause prejudice; to be prejudicial || benachteiligen; zum Nachteil gereichen; nachteilig sein (wirken).

**préjugé** *m* Ⓐ [opinion préconçue] | prejudice; preconceived opinion; preconception || Vorurteil *n;* vorgefaßte Meinung *f* | **avoir des ~s sur qch.** | to have preconceived notions about sth. || über etw. vorgefaßte Ansichten haben.

**préjugé** *m* Ⓑ [prévenu] | prepossession || Voreingenommenheit *f* | **affranchi de tout** ~ | free of any prepossessions || frei von irgendwelchen Vorurteilen; vorurteilsfrei | **à ~s** | prepossessed; prejudiced; biassed || voreingenommen; befangen; parteiisch | **sans ~s** | unprejudiced; free of prejudice; unbiassed || unvoreingenommen; vorurteilslos.

**préjugé** *m* Ⓒ [précédent] | precedent || frühere Entscheidung *f;* früheres Urteil *n;* Präzedenzfall *m.*

**préjugement** *m* | judgment (opinion) given without previous examination || ohne vorherige Prüfung abgegebenes Urteil.

**préjuger** *v* Ⓐ [juger d'avance] | to prejudge || vorwegurteilen | **autant qu'on peut ~** | as far as can be judged beforehand || soweit im voraus zu beurteilen ist (beurteilt werden kann) | **sans ~ qch.** | without prejudice to sth.; without prejudicing sth. || ohne einer Sache vorzugreifen.

**préjuger** *v* Ⓑ [rendre une décision préliminaire] | to give (to hand down) a preliminary decision || eine Vorentscheidung (einen Vorentscheid) treffen (erlassen).

**prélegs** *m* | preferential legacy || Vorausvermächtnis *n.*

**préléguer** *v* | ~ **qch. à q.** | to bequeath sth. to sb. as a preferential legacy || jdm. etw. als Vorausvermächtnis vermachen.

**prélèvement** *m* Ⓐ [levée; imposition] | levying || Erhebung *f* | ~ **agricole** | agricultural levy || Agrarabschöpfung *f.*

**prélèvement** *m* Ⓑ | deduction in advance; setting aside; setting apart || Abzug *m* (Erhebung *f*) im voraus; Vorwegnahme *f;* Vorwegentnahme *f* | ~ **sur le capital;** ~ **sur la fortune** | capital (property) tax; capital levy || Vermögensabgabe *f;* Vermögenssteuer *f;* Kapitalsteuer | ~ **s sur compte courant** | drawings on current account || Abhebungen *fpl* aus dem laufenden Konto | ~ **de dividendes** | deduction for payment of dividends || Vorwegabzug *m* der Dividenden | ~ **d'échantillons** | taking (drawing) of samples; sampling || Entnahme *f* von Proben (von Mustern); Probenentnahme *f* | ~ **d'intérêts** | deduction for payment of interest || Vorwegabzug *m* von Zinsen | ~ **sur les plus-values** | betterment levy || Wertzuwachssteuer *f* | ~ **sur le prix de billets** | tax on tickets || Eintrittskartensteuer *f;* Billettsteuer | ~ **sur les stocks** | withdrawal from store (stock); liftings from stock; stocklift || Entnahme aus Lager; Lagerentnahme *f* | ~ **à la source** | deduction at source || Erhebung an der Quelle.

**prélever** *v* Ⓐ [lever] | to levy || erheben | ~ **de l'argent;** ~ **des fonds** | to draw an amount || einen Betrag erheben.

**prélever** *v* Ⓑ [lever préalablement] | to deduct (to charge) in advance; to set aside; to set apart || im voraus abziehen (erheben); vorwegnehmen; vorweg entnehmen (abziehen) | ~ **une commission sur qch.** | to charge in advance a commission on sth. || eine Gebühr vorweg erheben | ~ **des échantillons** | to take samples || Proben (Muster) entnehmen.

**préliminaire** *adj* | preliminary || Vor... | **assemblée** ~ | preliminary meeting || Vorversammlung *f* | **avis** ~ | preliminary announcement || vorläufige Anzeige *f;* Voranzeige *f* | **connaissance** ~ | preliminary knowledge || vorherige Kenntnis *f;* Vorkenntnis | **conversation** ~ **; entretien** ~ | preliminary discussion || Vorbesprechung *f;* vorläufige Besprechung *f* | **études ~s** | preliminary studies || vorbereitende Studien *fpl;* Vorstudien | **examen** ~ | preliminary examination || Vorprüfung *f* | **note** ~ **; observation** ~ | preliminary remark || einleitende Bemerkung *f;* Vorbemerkung *f* | **rapport** ~ | preliminary report || vorläufiger Bericht *m;* Vorbericht *m* | **au stade** ~ | in the preliminary state || im Vorstadium *n.*

**préliminairement** *adv* | preliminarily; by way of preliminary || als Einleitung *f.*

**préliminaires** *mpl* | preliminaires *pl* || Einleitung *f;* Präliminarien *pl* | **les ~ de (de la) paix** | the peace preliminaries || die Friedenspräliminarien | **les ~ d'un traité** | the preamble of a treaty || die Einleitung zu einem Vertrag.

**prélude** *m* | **les ~s à une conférence** | the preliminaries to a conference || die Vorverhandlungen *fpl* einer Konferenz.

**prématuré** *adj* | premature || vorzeitig; verfrüht | **accouchement** ~ | premature birth (delivery) || Frühgeburt *f.*

**prématurité** *f* | prematureness; prematurity || Vorzeitigkeit *f;* Frühzeitigkeit *f.*

**préméditation** *f* | premeditation || vorherige Überlegung *f;* Vorbedacht *m* | **sans** ~ | without premeditation; unpremeditated || ohne Überlegung; unvorbedacht.

**prémédité** *adj* Ⓐ [avec préméditation] | premeditated; with premeditation; aforethought || vorbedacht; überlegt; mit Vorbedacht; mit Überlegung.

**prémédité** *adj* Ⓑ [de dessein ~ ; de propos ~] | with malice prepense (aforethought); with malicious (criminal) intent || in strafbarer Absicht *f.*

**prémédité** *adj* Ⓒ [délibéré] | deliberate || vorsätzlich.

**préméditer** *v* | to premeditate || vorher überlegen.

**prémentionné** *adj* Ⓐ | afore-mentioned; aforesaid; aforenamed; before-mentioned || vorerwähnt; vorgenannt.

**prémentionné** *adj* ⒷB [susmentionné] | above-mentioned; above-named || obenerwähnt; obengenannt.
**premier** *m* [premier article] | leading article; leader || Leitartikel *m*.
**premier** *adj* | ~ **choix** ① | first option || erste Hand *f* (Wahl *f*); Vorhand *f* | ~ **choix** ② | best (finest) quality || erste (beste) Qualität *f* | **de** ~ **choix** | of first quality; first choice || von erster (erstklassiger) Qualität; der ersten Wahl | **de** ~ **ère classe** ① | first-class || erster Klasse | **de** ~ **ère classe** ② | first-rate || erstklassig; erstrangig; ersten Ranges | ~ **commis** | head (chief) clerk || Bürovorsteher *m* | ~ **condition**; ~ **ère** | preliminary condition; prerequisite || Vorbedingung *f*; Voraussetzung *f* | ~ **cours** | opening price || Anfangskurs *m*; Eröffnungskurs | ~ **déposant** | first applicant || Erstanmelder *m* | ~ **discours** | maiden speech || Jungfernrede *f* | **frais de** ~ **établissement** | initial expenses || Anlagekosten *pl* | ~ **ère hypothèque**; **hypothèque de** ~ **rang** | first mortgage || erste (erstrangige) (erststellige) Hypothek *f* | **de** ~ **ère importance** | of the first (highest) importance || von größter Bedeutung *f* (Wichtigkeit *f*) | ~ **ère instance** | first instance || erste Instanz *f* | ~ **inventeur** | first inventor || Ersterfinder *m* | **en** ~ **lieu** | in the first place || in erster Linie; erstens | **de** ~ **ère main** ① | first-hand || aus erster Hand | **de** ~ **ère main** ② | from direct knowledge || aus erster Quelle | **matières** ~ **ères** | raw material (materials) || Rohmaterial *n*; Rohmaterialien *npl*; Rohstoffe *mpl* | ~ **ministre** | Prime Minister || Premierminister *m*; Ministerpräsident *m* | **les** ~ **ères notions** | the elements; the rudiments || die Anfangsgründe *mpl*; die Grundlagen *fpl* | **obligations de** ~ **rang** | first debentures || erststellige Pfandbriefe *npl* | **de** ~ **ordre**; **de** ~ **rang** | first-rate || erstrangig; ersten Ranges | **de** ~ **ère qualité** | of first quality || von erster (erstklassiger) (bester) Qualität | ~ **s secours**; ~ **s soins** | first aid || erste Hilfe *f* | **poste de** ~ **s secours** | first-aid station || Unfallstation *f* | ~ **terme**; ~ **versement** | first instalment; deposit || erste Rate *f*; Anzahlung *f* | **de** ~ **ère urgence** | of immediate urgency || von erster Dringlichkeit *f* | **de** ~ **ère valeur** ① | of the best quality || der besten Qualität | **de** ~ **ère valeur** ② | of outstanding merit || von hervorragenden Verdiensten | ~ **voyage** | maiden trip || Jungfernreise *f*.
**première** *f* [~ **de change**] | first of exchange; first bill || Wechselprima *m*; Primawechsel *m*.
**premièrement** *adv* | firstly; in the first place || erstens; in erster Linie.
**premier-né** *m* | first-born child; first-born || erstgeborenes Kind *n*; Erstgeburt *f*.
**premier-né** *adj* | first-born || erstgeboren.
**prémunir** *v* | ~ **q. contre qch.** ① | to caution (to forwarn) sb. against sth. || jdn. vor etw. warnen | ~ **q. contre qch.** ② | to secure sb. against sth. || jdn. gegen etw. sichern | **se** ~ **contre un risque** | to protect os. against a risk || sich gegen ein Risiko sichern (decken) | **se** ~ **contre qch.** | to take precautions against sth. || sich gegen etw. vorsehen.
**prenant** *m* Ⓐ | taker || Nehmer *m*.
**prenant** *m* Ⓑ [enchérisseur] | bidder || Bieter *m*.
**prenant** *adj* | **la partie** ~ **e** ① | the recipient || der Empfänger | **la partie** ~ **e** ② | the payee || der Zahlungsempfänger.
**prendre** *v* | ~ **un abonnement à qch.** ① | to subscribe to sth. || etw. abonnieren; für etw. ein Abonnement nehmen | ~ **un abonnement** ② | to take (to take out) a season ticket || sich eine Dauerkarte nehmen; eine Dauerkarte lösen | ~ **acte de qch.** | to take (to place) sth. on record; to record sth. || über etw. ein Protokoll aufnehmen; etw. zu Protokoll nehmen; etw. aktenmäßig feststellen; etw. aktenkundig machen | ~ **un associé** | to take a partner || sich einen Gesellschafter nehmen; einen Partner aufnehmen | ~ **qch. à bail** ① | to take a lease on sth.; to rent sth. || etw. in Miete nehmen; etw. mieten | ~ **qch. à bail** ②; ~ **qch. à ferme** | to take sth. on lease || etw. pachten (in Pacht nehmen) | ~ **qch. en charge (à sa charge)** ①; ~ **la direction de qch.** | to take charge of sth.; to take sth. over; to take over the management of sth. || die Leitung von etw. übernehmen | ~ **qch. en charge (à sa charge)** ② | to assume the responsibility for sth. || die Verantwortung für etw. übernehmen | ~ **congé** | to take one's leave || seinen Abschied nehmen; ausscheiden | ~ **connaissance de qch.** | to take notice of sth.; to notice (to observe) sth. || von etw. Kenntnis (etw. zur Kenntnis) nehmen; etw. bemerken (beobachten) | ~ **conseil** | to take advice (counsel) || Rat holen; sich Rat erholen | ~ **qch. à crédit** | to take sth. on credit || etw. auf Kredit nehmen | ~ **q. en flagrant délit**; ~ **q. sur le fait** | to apprehend (to take) sb. in the act || jdn. auf frischer Tat ergreifen | ~ **qch. en échange** | to take sth. in exchange || etw. in Tausch nehmen | ~ **un engagement** ① | to enter into an engagement || eine Verpflichtung übernehmen (eingehen) | ~ **un engagement** ② | to bind (to commit) os. || sich binden; sich verpflichten | ~ **l'engagement solennel** | to give a solemn undertaking || die feierliche Verpflichtung übernehmen | ~ **des engagements** | to contract liabilities || Verbindlichkeiten eingehen | ~ **qch. en garde** | to take charge of sth. || etw. in seine Obhut (in Gewahrsam) nehmen | ~ **une hypothèque sur un bien** | to take a mortgage on a piece of property || eine Hypothek auf ein Grundstück aufnehmen | ~ **l'initiative** | to take the initiative (the lead) || die Initiative ergreifen; die Führung übernehmen | ~ **un intérêt à qch.** | to take an interest in sth. || einer Sache Interesse entgegenbringen; an etw. Interesse nehmen; sich für etw. interessieren | ~ **la liberté de faire qch.** | to take leave to do sth.; to take the liberty to do (of doing) sth. || sich die Freiheit nehmen, etw. zu tun; sich erlauben (sich gestatten), etw. zu tun | ~ **des libertés avec q.** | to take liberties with sb. || sich jdm. gegenüber Freiheiten erlauben (Vertraulichkeiten her-

**prendre** *v, suite*
ausnehmen) | ~ **livraison de qch.** | to take delivery of sth. || die Lieferung von etw. annehmen; etw. abnehmen | ~ **des mesures** | to take measures (steps); to adopt measures; to make arrangements || Maßnahmen ergreifen (treffen); Maßregeln treffen [VIDE: **mesure** *f* Ⓒ] | ~ **note de qch.** | to take sth. into account; to take account (note) of sth.; to have regard to sth. || etw. berücksichtigen (beachten) (würdigen); etw. in Rechnung (in Erwägung) (in Betracht) ziehen | ~ **des notes** | to take (to take down) notes || Notizen (Aufzeichnungen) machen | ~ **des ouvriers** | to take on (to engage) workmen || Arbeiter einstellen | ~ **la parole** | to take the floor; to begin to speak || das Wort ergreifen | ~ **part à une entreprise** | to take part in an enterprise || sich an einem Unternehmen beteiligen | ~ **parti pour q.** | to side with sb. || Partei für jdn. ergreifen | ~ **possession de qch.** | to take possession of sth.; to possess os. of sth. || von etw. Besitz ergreifen; sich in den Besitz von etw. setzen | ~ **des précautions** | to take precautions || Vorsichtsmaßnahmen ergreifen; Vorkehrungen treffen | ~ **une profession** | to take up (to enter) a profession || einen Beruf ergreifen | ~ **des renseignements** | to make inquiries; to take information || Informationen einholen | ~ **toute la responsabilité** | to take all (full) responsibility || die volle Verantwortung übernehmen.

**preneur** *m* Ⓐ [acheteur] | taker; buyer; purchaser || Nehmer *m*; Käufer *m*; Abnehmer *m* | ~ **à la grosse** | borrower on bottomry || Bodmereischuldner *m*.

**preneur** *m* Ⓑ [bénéficiaire] | payee || Zahlungsempfänger *m*; Empfänger | ~ **d'assurance** | insured person; insured; policy-holder || Versicherungsnehmer *m* | ~ **d'un chèque** | payee of a cheque || Zahlungsempfänger eines Schecks | ~ **d'une lettre de change** | taker (payee) of a bill || Wechselnehmer *m*.

**preneur** *m* Ⓒ | lessee || Mieter *m*; Pächter *m* | **sous-** ~ | sublessee; subtenant; undertenant || Untermieter; Unterpächter.

**preneur** *adj* | buying; purchasing || Kauf...; Käufer...

**prénom** *m* | Christian (first) (given) name || Vorname *m*; Taufname *m*.

**prénommé** *adj* | above-named; above-mentioned; afore-mentioned || vorgenannt; obengenannt.

**préparatifs** *mpl* | preparations; arrangements || Vorbereitungen *fpl*; Vorarbeiten *fpl*; Vorkehrungen *fpl* | **faire ses** ~ **de départ** | to prepare for departure || Reisevorbereitungen treffen | ~ **de guerre** | preparations for war; war preparations || Kriegsvorbereitungen | **faire des** ~ **en vue de qch.** | to make preparations (arrangements) for sth. || Vorbereitungen (Vorkehrungen) für etw. treffen | **sans** ~ | with no (without any) preparation || ohne irgendwelche Vorbereitung.

**préparation** *f* | preparation; preparing || Vorbereitung *f* | ~ **à la guerre** | preparing for war || Vorbereitung auf den Krieg | **être en** ~ | to be in (in the course of) preparation || in Vorbereitung sein; vorbereitet werden.

**préparatoire** *adj* | preparatory; preliminary || vorbereitend; einleitend | **acte** ~ | preparatory act || vorbereitende Handlung *f*; Vorbereitungshandlung | **balance** ~ | trial balance || Zwischenbilanz *f* | **commission** ~ | preparatory committee (commission) || vorbereitender Ausschuß *m* | **école** ~ | preparatory school || Vorbereitungsschule *f*; Vorschule | **écritures** ~ *s* | brief || vorbereitender Schriftsatz *m* | **instruction** ~ | preliminary investigation || Voruntersuchung *f* | **procédure** ~ | preparatory proceedings || Vorverfahren *n*; vorbereitendes Verfahren | **travaux** ~ *s* | preparatory work; preparations || vorbereitende Arbeiten *fpl*; Vorarbeiten.

**préparé** *adj* | prepared; trained || vorbereitet | ~ **à qch.** | trained for sth. || ausgebildet für etw.

**préparer** *v* | to prepare; to arrange || vorbereiten; Vorbereitungen treffen | **se** ~ | to be in the course of preparation || in Vorbereitung sein; vorbereitet werden | **se** ~ **à un examen** | to prepare for examination || sich auf eine Prüfung (ein Examen) vorbereiten | **se** ~ **pour (à) un voyage** | to make preparations for a journey; to prepare for departure || Reisevorbereitungen *fpl* treffen.

**pré-pension** *f*; **pré-retraite** *f* | early retirement || vorzeitige Pensionierung *f*.

**prépondérance** *f* | preponderance || Übergewicht *n* | **avoir la** ~ | to preponderate; to be preponderant || das Übergewicht haben; den Ausschlag geben; überwiegen.

**prépondérant** *adj* | preponderant; preponderating; outweighing || überwiegend | **faute** ~ **e** | preponderant fault || überwiegende Schuld *f*; überwiegendes Verschulden *n* | **jouer un rôle** ~ | to play a leading part || eine führende Rolle *f* spielen | **la voix** ~ **e** | the casting vote || die ausschlaggebende (entscheidende) Stimme *f* | **il est une coutume** ~ **e** | to be the usual practice || es ist durchaus üblich.

**préposé** *m* | superior || Vorgesetzter *m* | ~ **en chef** | official in charge || Amtsvorstand *m*; Dienstvorstand | ~ **de la douane;** ~ **des douanes** | customs (custom-house) superintendent || Zollamtsvorsteher *m*.

**préposer** *v* | ~ **q. à une fonction** | to appoint sb. to an office || jdn. zu einem Amt bestellen | ~ **q. comme (pour) chef** | to appoint sb. as chief (as head) || jdn. zum Vorstand bestellen.

**prérogative** *f* | prerogative; privilege || Vorrecht *n*; Privileg *n* | ~ **parlementaire** | parliamentary privilege || parlamentarisches Privileg | ~ **royale** | prerogative of the crown; royal prerogative || Vorrecht der Krone; königliches Vorrecht; Regal *n* | **il a la** ~ **(c'est sa** ~ **) de faire qch.** | it is his prerogative to do sth.; he has the prerogative of doing sth. || es ist sein Vorrecht (es steht ihm zu), etw. zu tun.

**prescriptible** *adj* | subject to the statutes of limitations || verjährbar; der Verjährung unterliegend |

im ~ | imprescriptible; not subject to prescription (to the statute of limitations) || nicht verjährbar; unverjährbar; der Verjährung nicht unterworfen.
**prescription** *f* Ⓐ | provision; regulation || Bestimmung *f;* Vorschrift *f* | ~ **s d'exploitation** | shop (working) regulations (instructions); operating instructions || Betriebsvorschrift; Betriebsreglement *n;* Betriebsordnung *f* | **les ~ s de la loi** | the provisions of the law; the legal provisions || die Bestimmungen des Gesetzes; die Gesetzesbestimmungen | ~ **s de police** | police regulations || Polizeivorschrift *f* | ~ **s relatives à la sûreté** | safety regulations || Sicherheitsvorschriften *fpl* | ~ **de tarif** | tariff regulation || Tarifvorschrift | **suivant (d'après) les** ~ **s en vigueur** | under the existing regulations || nach den geltenden Bestimmungen.
★ ~ **administrative** | administrative regulation; by-laws *pl* || Verwaltungsvorschrift; Verwaltungsverordnung *f* | ~ **légale** | legal regulation; rule of law; statute || gesetzliche Vorschrift (Bestimmung); Gesetzesbestimmung; Gesetzesvorschrift.
★ **être conforme aux** ~ **s légales** | to be in accordance with the legal requirements || den gesetzlichen Vorschriften entsprechen | **contraire aux** ~ **s** | against (contrary to) the regulations (the rules); irregular || den Vorschriften zuwider; vorschriftswidrig; ordnungswidrig.
**prescription** *f* Ⓑ [ordonnance du médecin] | doctor's order(s) || ärztliche Anordnung *f* (Verordnung *f*).
**prescription** *f* Ⓒ [ ~ médicale] | prescription || Arzneivorschrift *f;* ärztliches Rezept *n.*
**prescription** *f* Ⓓ | statute of limitation(s); statutes of limitation || Verjährung *f;* Verjährungsrecht *n* | ~ **par dix ans** | limitation of ten years || zehnjährige Verjährung | **cours de la** ~ | running of the statute || Lauf *m* der Verjährung | **suspendre le cours de la** ~ | to suspend the running of the statute || den Lauf der Verjährung hemmen | **point de départ de la** ~ | time when the statute (the limitation) begins to run || Zeitpunkt *m* des Beginns der Verjährung | **interruption de la** ~ | interruption of the running of the statute || Unterbrechung *f* der Verjährung | ~ **de la peine;** ~ **des peines** | limitation of criminal proceedings || Strafverjährung; Verjährung der Strafverfolgung | **suspension de la** ~ | suspension of the running of the statute || Hemmung *f* der Verjährung.
★ ~ **acquisitive** | acquisitive (positive) prescription || Ersitzung *f* | ~ **annale** | limitation of one year || einjährige Verjährung | ~ **tabulaire** | acquisitive prescription based on registration in a public record || Tabularersitzung *f;* Buchersitzung | ~ **trentenaire** | limitation of thirty years || dreißigjährige Verjährung.
★ **acquérir qch. par** ~ | to acquire sth. by prescription || etw. ersitzen | **la** ~ **court de . . .** | the statute of limitations runs (begins to run) from . . . || die Verjährung läuft von (vom) . . . | **interrompre la** ~ | to interrupt the running of the statute (the period of limitation) || den Lauf der Verjährung unterbrechen | **invoquer la** ~ | to plead the statute of limitations || Verjährung einwenden; die Einrede der Verjährung bringen | **être soumis à la** ~ | to fall under (to come under) (to be subject to) the statute of limitations; to come within the operation of the statute || der Verjährung unterliegen (unterworfen sein).
**prescription** *f* Ⓔ [temps de ~ ; délai de ~ ] | period of limitation || Verjährungsfrist *f.*
**prescriptions** *fpl* | specifications || genaue Einzelangaben *fpl;* Spezifikationen *fpl.*
**prescrire** *v* Ⓐ | to prescribe; to specify; to provide || vorschreiben; vorsehen; bestimmen | **la loi prescrit** | the law provides (enacts) || das Gesetz bestimmt (schreibt vor).
**prescrire** *v* Ⓑ [faire une prescription] | to prescribe [a remedy] || [ein Mittel] verschreiben.
**prescrire** *v* Ⓒ [se perdre par prescription] | to prescribe; to become invalid by prescription || verjähren; durch Verjährung ungültig werden | **se** ~ | to be barred by limitation (by statute of limitations); to be statute-barred || verjähren; durch Verjährung ausgeschlossen werden | **se** ~ **par . . . ans** | to be barred at the end of . . . years || in . . . Jahren verjähren | **se** ~ **par le laps de temps** | to become invalid by lapse of time || durch Zeitablauf verjähren.
**prescrit** *m* | the requirements *pl;* that which is required (laid down) [by sth.] || das Vorgeschriebene.
**prescrit** *adj* Ⓐ | prescribed || vorgeschrieben | **charge** ~ **e** | specified load || vorgeschriebene Ladung *f* | **dans le délai** ~ ; **dans le temps** ~ | in (within) the prescribed (fixed) period (time) (period of time) || innerhalb der vorgeschriebenen (vorgesehenen) Frist *f* | **dans les formes** ~ **es** | in the prescribed form || in der vorgeschriebenen Form *f;* vorschriftsmäßig | **dans les limites** ~ **es** | within due limits || in den vorgesehenen Grenzen *fpl* | **la qualité** ~ **e** | the stipulated quality || die vereinbarte (bedungene) (ausbedungene) Qualität *f.*
**prescrit** *adj* Ⓑ | statute-barred; barred by statute of limitations || verjährt; durch Verjährung ausgeschlossen | **dette** ~ **e** | statute-barred debt (claim) || verjährte Schuld *f;* durch Verjährung erloschene Schuld.
**prescrit** *part* | ~ **par la loi** | prescribed by law || gesetzlich vorgeschrieben (bestimmt).
**préséance** *f* Ⓐ | **avoir la** ~ **sur q.** | to have (to take) precedence of sb. || vor jdm. den Vortritt (den Vorrang) haben.
**préséance** *f* Ⓑ [droit de priorité] | priority || Vorrecht *n.*
**présence** *f* | presence; attendance || Anwesenheit *f;* Zugegensein *n* | **faire acte de** ~ | to appear in person (personally); to put in (to make) a personal appearance || persönlich erscheinen (anwesend sein) | **carte de** ~ | attendance card || Anwesenheitskarte *f;* Stechkarte | ~ **d'esprit** | presence of

**présence** *f, suite*
mind || Geistesgegenwart *f* | **en ~ de ces faits** | in view of these facts || angesichts dieser Umstände | **feuille (liste) (registre) de ~** | time (attendance) sheet; attendance list (book) (register) || Anwesenheitsliste *f*; Präsenzliste | **jeton de ~** | attendance check || Präsenzmarke *f* | **jetons (droits) de ~** | attendance fees || Anwesenheitsgelder *npl*; Präsenzgelder [VIDE: **jeton** *m*] | **mettre deux personnes en ~** | to bring two persons face to face; to confront two persons || zwei Personen einander gegenüberstellen (konfrontieren) | **régularité de ~** | regular attendance || regelmäßiger Besuch *m*; regelmäßige Teilnahme *f* | **~ à une réunion** | attendance at a meeting || Anwesenheit in einer Versammlung | **en ~ de** | in the presence of || in Gegenwart von.

**présent** *m* Ⓐ [cadeau] | present; gift || Geschenk *n*; Gabe *f* | **~ de noces** | wedding present || Hochzeitsgeschenk | **faire un ~ à q.** | to make sb. a present || jdm. ein Geschenk machen | **faire ~ de qch. à q.** | to make a present of sth. to sb.; to give sth. || jdm. etw. zum Geschenk machen; jdm. mit etw. ein Geschenk machen; jdn. mit etw. beschenken.

**présent** *m* Ⓑ [le temps actuel] | the present; the present time || die Gegenwart *f* | **pour le ~** | for the present; for the time being || für die gegenwärtige Zeit *f*.

**présent** *adj* | present || anwesend; gegenwärtig | **l'année ~ e** | this year; the current (present) year || dieses Jahr; das laufende (gegenwärtige) Jahr *n* | **biens ~ s et à venir** | property present and future || das gegenwärtige und zukünftige Vermögen *n* | **les personnes ~ es** | those present || die Anwesenden *mpl* | **être ~ à qch.** | to be present (in attendance) at sth.; to attend sth. || bei etw. anwesend (zugegen) sein; an etw. teilnehmen; beiwohnen | **rester ~ sur le marché** | to maintain a presence on the market || auf dem Markt anwesend bleiben.

**présentateur** *m* | presenter || Vorzeiger *m* | **~ d'un billet** | presenter of a bill of exchange || Vorzeiger eines Wechsels; Wechselpräsentant *m*.

**présentateur** *adj* | presenting || Vorzeigungs ...

**présentation** *f* Ⓐ [action d'exhiber] | presentation; production || Vorzeigung *f*; Vorlegung *f*; Präsentierung *f* | **~ à l'acceptation** | presentation for acceptance || Vorzeigung (Vorlegung) zur Annahme (zum Akzept) | **billet à ~** | bill payable on demand || bei Vorzeigung zahlbarer Wechsel *m*; Sichtwechsel | **~ de billets** | presentation of the tickets || Vorzeigung (Vorweisung *f* [S]) der Fahrkarten | **délai de ~** | term allowed for production || Vorzeigungsfrist *f*; Präsentationsfrist | **~ à la douane** | submission (presentation) to customs || (Waren-)Gestellung *f* beim Zoll | **droit de ~** | fee for presentation || Vorzeigegebühr *f*; Vorlegungsgebühr | **lettre de ~** | letter of introduction (of recommendation) || Einführungsbrief *m*; Empfehlungsschreiben *n* | **~ au paiement** | presentation for payment || Vorzeigung (Präsentation) zur Zahlung | **à ~** | on (upon) presentation; on demand; at sight || bei Vorzeigung; auf Verlangen; bei Sicht.

**présentation** *f* Ⓑ [remise] | presentation || Überreichung *f*; Übergabe *f*.

**présentation** *f* Ⓒ [dépôt] | filing || Einreichung *f* | **dans l'ordre des ~ s** | in the order of filing || in der Reihenfolge des Einlaufes (des Einganges).

**présentation** *f* Ⓓ [mise en scène] | **~ à la scène** | presentation || Inszenierung *f* | **de bonne ~** | well-produced || gut dargestellt.

**présente** *f* | **la ~** | the present letter; this letter || das gegenwärtige (das vorliegende) Schreiben *n* | **par la ~; par les ~ s** | by these presents; hereby || mit dem Vorstehenden; hierdurch.

**présenter** *v* Ⓐ | to present; to offer; to produce; to show || vorzeigen; vorlegen; präsentieren | **~ qch. à l'acceptation** | to present sth. for acceptance || etw. zur Annahme vorlegen (vorzeigen) | **~ un argument** | to advance (to put forward) an argument || ein Argument vortragen | **~ un billet à l'encaissement** | to present a bill for payment || einen Wechsel zur Zahlung (zur Einlösung) vorlegen (präsentieren) | **~ q. comme candidat** | to put up (to nominate) (to present) sb. as candidate || jdn. als Kandidaten aufstellen (vorschlagen) (benennen) | **se ~ comme candidat** | to offer os. as candidate || sich als Kandidat aufstellen lassen | **~ un chèque à l'encaissement (au paiement)** | to present a cheque for payment || einen Scheck zur Zahlung (zur Einlösung) vorlegen | **~ ses compliments à q.** | to present one's compliments to sb. || jdm. sein Kompliment machen | **~ des conclusions** | to submit requests || Anträge stellen | **~ des difficultés** | to present (to offer) difficulties || Schwierigkeiten bieten | **~ un effet à l'acceptation** | to present a bill for acceptance || einen Wechsel zur Annahme vorlegen (präsentieren) | **se ~ aux élections** | to stand for election (at the elections) || bei den Wahlen kandidieren; als Wahlkandidat auftreten | **se ~ pour (à) un examen** | to present os. at (for) an examination || sich für eine Prüfung (zu einer Prüfung) melden | **~ une excuse à q.** | to offer an apology to sb. || jdn. um Entschuldigung bitten | **~ une motion à l'assemblée** | to put a motion to the meeting || vor der Versammlung einen Antrag stellen | **~ son passeport** | to produce one's passport || seinen Pass vorzeigen (vorweisen [S]) | **~ un solde de ... de crédit** | to show a credit balance of ... || ein Guthaben von ... aufweisen | **~ une traite à l'acceptation** | to present a bill for acceptance || einen Wechsel zur Annahme (zum Akzept) vorlegen (präsentieren).

**présenter** *v* Ⓑ [déposer] | to file || einreichen | **~ le budget** | to introduce (to open) the budget || das Budget (den Haushaltsplan) einbringen | **~ un projet de loi** | to present (to bring in) (to introduce) (to table) a bill || einen Gesetzesentwurf (eine Gesetzesvorlage) einbringen | **~ un rapport** | to file (to present) (to submit) a report || einen Bericht einreichen (vorlegen) (unterbreiten).

**présenter** *v* ⓒ [re ~ ] | **se ~ contre q.** | to appear against sb. ‖ gegen jdn. erscheinen (auftreten).
**présenteur** *m* | presenter ‖ Vorzeiger *m*.
**préservation** *f* | preservation; protection ‖ Erhaltung *f;* Bewahrung *f* | **~ de l'enfance** | child (infant) welfare ‖ Kinderschutz *m;* Kinderfürsorge *f*.
**préserver** *v* | to preserve; to protect ‖ bewahren | **~ q. d'un danger** | to keep sb. safe from danger ‖ jdn. vor Gefahr bewahren.
**présidant** *adj* | presiding; in the chair ‖ den Vorsitz führend.
**présidence** *f* Ⓐ [fonction] | presidency; chairmanship; chair ‖ Präsidentschaft *f;* Präsidium *n;* Vorsitz *m* | **un comité sous la ~ de Monsieur . . .** | a committee with Mr. . . . as president ‖ ein Ausschuß unter dem Vorsitz von Herrn . . . | **~ du conseil** | presidency of the council ‖ Vorsitz des Rates (im Rat) | **la ~ de la République (de l'Etat)** | the Presidency of the Republic (of the State) ‖ die Präsidentschaft der Republik (des Staates); die Staatspräsidentschaft | **être appelé à la ~ (à exercer la ~)** | to be called to the presidency ‖ zum Vorsitzenden (zum Vorsitz) (zur Präsidentschaft) berufen werden | **prendre la ~** | to take the chair ‖ den Vorsitz übernehmen | **sous la ~ de Monsieur . . .** | under the presidency (chairmanship) of Mr. . . .; with Mr. . . . presiding (in the chair) ‖ unter dem Vorsitz von Herrn . . .; mit Herrn . . . als Vorsitzendem.
**présidence** *f* Ⓑ [période de la ~ ] | term of office of the (of a) president; presidency ‖ Amtsdauer *f* des (eines) Präsidenten; Präsidentschaft *f*.
**présidence** *f* ⓒ [résidence du président] | seat of the president ‖ Sitz *m* des Präsidenten.
**présidence** *f* Ⓓ [conseil de gérants] | board of directors; board ‖ Direktorium *n;* Direktion *f;* Vorstand *m*.
**président** *m* Ⓐ | president; chairman ‖ Präsident *m;* Vorsitzender *m* | **~ d'âge** | president by age; chairman by seniority ‖ Alterspräsident | **ancien ~** [S] | past (former) president ‖ Alt-Präsident [S] | **arbitre ~** | umpire ‖ Obmann *m* des Schiedsgerichts; Oberschiedsrichter *m* | **~ de la banque** | bank governor ‖ Bankpräsident | **~ du bureau électoral** | returning officer ‖ Wahlvorsteher *m;* Vorstand *m* des Wahlkomitees | **~ de la chambre** | president of the chamber ‖ Kammerpräsident | **~ du conseil** | president of the council ‖ Ratspräsident | **~ du conseil d'administration** | president (chairman) of the board ‖ Vorsitzender (Präsident) des Verwaltungsrates | **le ~ du conseil des ministres** | the Prime Minister; the Premier ‖ der Ministerpräsident; der Premierminister | **~ de la cour** | president of the court ‖ Gerichtspräsident | **~ désigné** | president-designate ‖ der als Präsident Ausersehene | **le ~ en exercice** | the president in office ‖ der zur Zeit im Amt befindliche Präsident | **~ en exercice du Conseil** [CEE] | President-in-Office of the Council ‖ amtierender Ratspräsident | **~ de l'Etat** | president of the state; state president ‖ Präsident des Staates; Staatspräsident | **~ d'honneur** | honorary president (chairman) ‖ Ehrenvorsitzender; Ehrenpräsident | **le ~ pressenti** | the president-elect ‖ der gewählte [aber noch nicht in sein Amt eingeführte] Präsident | **~ du sénat** | president of the senate ‖ Senatspräsident | **vice-~** | vice-president; vice-chairman ‖ Vizepräsident; stellvertretender Vorsitzender | **~ fédéral** | federal president ‖ Bundespräsident | **être élu ~** | to be elected president; to be voted in the chair ‖ zum Präsidenten (zum Vorsitzenden) gewählt werden.
**président** *m* Ⓑ | [the] presiding judge ‖ [der] den Vorsitz führende Richter *m;* [der] Vorsitzende.
**présidente** *f* | **la ~** | the President's wife ‖ die Frau des Präsidenten.
**présidentiel** *adj* | **chancellerie ~ le** | presidential bureau ‖ Präsidialkanzlei *f* | **décret ~** ① | presidential decree ‖ Verordnung *f* des Präsidenten | **décret ~** ② | Order in Council ‖ Regierungsverordnung *f* | **décision ~ le** | ruling of the chair ‖ Anordnung des Präsidenten (Vorsitzenden) | **élections ~ les** | presidential elections ‖ Präsidentenwahl *f;* Präsidentschaftswahlen *fpl* | **le fauteuil ~** | the presidential seat ‖ der Sessel des Präsidenten | **occuper le fauteuil ~** | to fill (to occupy) (to be in) the chair; to preside ‖ den Vorsitz haben (führen) (innehaben); vorsitzen | **ordonnance ~ le** | order of the president ‖ Erlaß *m* des Präsidenten; Präsidialerlaß.
**présider** *v* | to preside; to fill (to occupy) (to be in) the chair ‖ vorsitzen; den Vorsitz haben (führen) (innehaben) | **~ ( ~ à) une assemblée (une réunion)** | to preside at (over) a meeting ‖ in einer Versammlung den Vorsitz führen.
**présomptif** *adj* | presumptive; assumable ‖ mutmaßlich; vermutlich | **héritier ~** ① | heir presumptive ‖ mutmaßlicher Erbe *m* | **héritier ~** ② | heir apparent ‖ gesetzlicher Erbe *m*.
**présomption** *f* | presumption; assumption; supposition ‖ Vermutung *f;* Annahme *f* | **~ d'absence** | presumption of absence ‖ Vermutung der Abwesenheit; Abwesenheitsvermutung; Verschollenheitsvermutung | **~ de cohabitation** | presumption of access ‖ Vermutung der Beiwohnung | **~ de l'impossibilité de cohabitation** | presumption of non-access ‖ Vermutung der Nichtbeiwohnung | **~ de décès** | presumption of death ‖ Vermutung des Todes; Todesvermutung | **~ d'exactitude** | presumption of accuracy ‖ Vermutung der Richtigkeit; Richtigkeitsvermutung | **~ de fait** | presumption of fact ‖ Tatsachenvermutung | **~ de faute** | presumption of fault ‖ vermutetes Verschulden *n* (Mitverschulden *n*) | **~ de légitimité** | presumption of legitimacy ‖ Vermutung der Ehelichkeit; Ehelichkeitsvermutung | **~ de la loi; ~ légale** | presumption of law; statutory presumption ‖ gesetzliche Vermutung; Gesetzesvermutung; Rechtsvermutung | **~ de paternité** | presumption of paternity ‖ Vermutung der Vaterschaft; Vaterschaftsvermutung | **~ de perte** | pre-

**présomption** *f, suite*
sumptive loss || vermutlicher Verlust *m* | **preuve par ~** | circumstantial (presumptive) evidence || Indizienbeweis *m* | **~ de la propriété** | presumption of title || Eigentumsvermutung | **~ de survie** | presumption of survival || Vermutung des Überlebens; Überlebensvermutung | **~ de vérité** | presumption of verity || Vermutung der Wahrheit (der Richtigkeit) | **~ de vie** | presumption of life || Lebensvermutung.
★ **~ erronée** | erroneous presumption || irrtümliche Annahme *f* | **~s graves** | grave suspicion || schwere (ernste) Verdachtsgründe *mpl* | **~ irréfutable** | non-rebuttable presumption || nicht widerlegbare (unwiderlegbare) Vermutung | **~ réfutable** | rebuttable presumption || widerlegbare Vermutung | **détruire une ~** | to rebut a presumption || eine Vermutung entkräften (widerlegen).

**présomptivement** *adv* [par présomption] | presumptively || vermutlicherweise; mutmaßlich.

**pressant** *adj* | pressing; urging || dringend | **des affaires ~ es** | urgent (pressing) business || dringliche (dringende) Geschäfte *npl* | **avertissement ~ de payer; demande ~ e de paiement** | urgent (pressing) request to pay (for payment); dunning letter; dun || dringende Zahlungsaufforderung *f* (Mahnung *f* zur Zahlung); dringendes Mahnschreiben *n* | **besoin ~** | urgent need || dringendes Bedürfnis *n* | **cas ~** | urgent case; case of urgency; emergency || dringender Fall *m* | **dans des circonstances ~ es** | under pressure || unter Druck *m* | **créancier ~** | dun; dunner || drängender (unbequemer) Gläubiger *m* | **la demande ~ e** | the urgent (pressing) demand || die dringende Nachfrage *f* | **instances ~ es** | urgencies || dringende Vorstellungen *fpl* | **sur ses instances ~ es** | at sb.'s urgent request || auf jds. dringende Vorstellungen | **d'une manière ~ e** | pressingly || drängend | **réclamation ~ e d'une dette** | pressing of a debt || Drängen *n* wegen einer Schuld.

**presse** *f* Ⓐ [ **~ d'imprimérie**; **~ à imprimer**] | printing press || Druckerpresse *f* | **prêt à mettre (à passer) sous ~** | ready for press (for print) (to go to the press) || druckfertig; druckfähig | **mettre qch. sous ~** | to send sth. to press || etw. zum Druck (in Druck) geben | **sous ~** | in the press || im Druck.
**presse** *f* Ⓑ [pression] | pressure || Druck *m*; Drang *m* | **dans la ~ des affaires** | in the pressure (in the hurry) of business || im Drang der Geschäfte.
**presse** *f* Ⓒ | **la ~** | the press; the newspapers *pl* || die Zeitungen *fpl*; die Presse; das Zeitungswesen | **attaché de ~** | press attaché || Presseattaché *m* | **campagne de ~** | press campaign || Pressefeldzug *m* | **censure de la ~** | censorship of the press; press censorship || Pressezensur *f* | **commentaires de la ~** | press commentary (comments) || Pressekommentar *m* | **conférence de ~** | press conference || Pressekonferenz *f* | **coupure de ~ ; extrait(s) de ~ (de la ~)** | press (newspaper) (news) clipping (cutting) || Zeitungsausschnitt *m* | **bureau d'extraits de ~** | press-cutting agency || Zeitungsausschnittbüro *n* | **délit de ~** | violation of the press laws || Pressevergehen *n*; Pressedelikt *n* | **~ de gauche** | leftist press || Linkspresse | **informations de ~** | press news || Pressemitteilungen *fpl*; Pressemeldungen *fpl* | **liberté de la ~** | liberty (freedom) of the press || Pressefreiheit *f*; Druckfreiheit | **entrave à la liberté de la ~** | restriction of the freedom of the press || Behinderung *f* (Einschränkung *f*) der Pressefreiheit | **les lois sur la ~** | the press laws || die Pressegesetze *npl*; das Presserecht | **photographe de la ~** | press photographer || Pressephotograph *m* | **secrétaire de ~** | press secretary || Pressesekretär *m* | **service de ~** | news (press) service || Pressedienst *m* | **télégramme de ~** | press message || Pressetelegramm *n* | **tribune de la ~** | press gallery || Pressetribüne *f* | **par la voie de la ~** | through the press || durch die Presse | **la ~ écrite, radiophonique et télévisée** | press, radio and television || die Presse, der Rundfunk und das Fernsehen.
★ **avoir une bonne ~** | to have a good press; to be well received || eine gute Presse (Kritik) haben; gut kritisiert sein (werden); gut aufgenommen (beurteilt) werden | **~ locale** | local press || Lokalpresse.

**pressé** *part* | **être ~ d'argent** | to be pressed for money || mit dem Geld knapp sein | **être ~ par ses créanciers** | to be pressed (to be hard pressed) by one's creditors || von seinen Gläubigern bedrängt werden.

**presser** *v* | to press; to urge || pressen; drücken; drängen | **~ q.** | to urge sb. || jdn. drängen; in jdn. dringen; jdn. dringend auffordern | **~ les ouvriers** | to urge the workmen || die Arbeiter antreiben.

**pression** *f* | pressure || Druck *m* | **à la baisse** | downward pressure || Abwärtsdruck; Baissedruck | **sous la ~ des circonstances (des choses)** | under the pressure of (by force of) circumstances || unter dem Druck der Verhältnisse; unter dem Zwang der Umstände | **la ~ de la concurrence** | the pressure of competition || der Konkurrenzdruck | **~ à la hausse** | upward pressure || Aufwärtsdruck; Haussedruck | **~ inflationniste** | inflationary pressure || Inflationsdruck; inflationäre Spannung | **politique de ~s** | policy of applying pressure || Pressionspolitik *f* | **~ sur les prix** | pressure on (on the) prices || Druck auf die Preise; Preisdruck | **~s économiques** | economic pressure || wirtschaftlicher Druck | **~ électorale** | election terror || Wahlbeeinflussung *f*; Wahlterror *m* | **~ s extérieures** | pressure from outside || außenpolitischer Druck | **exercer une ~ sur q.** | to bring pressure to bear on sb.; to put (to exert) pressure on (upon) sb. || auf jdn. einen Druck (einen Einfluß) ausüben.

**prestation** *f* | performance || Leistung *f* | **~ en argent; ~ en deniers; ~ en espèces; ~ pécuniaire** | payment in cash; cash payment || Leistung in bar (in Geld); Barleistung; Geldleistung | **l'ayant**

droit des ~s | party (person) entitled to receive performance || der Leistungsberechtigte m | contre-~ | consideration; equivalent || Gegenleistung; Entgelt n | ~s (dépenses) (consommation) de l'Etat | state services; government consumption (expenditure in goods and services) || Staatsausgaben fpl | ~ de garantie | warranty; guaranty || Gewährleistung | lieu de (de la) ~ | place of performance || Ort m der Leistung; Leistungsort; Erfüllungsort | ~s de maladie | sickness benefit; sick pay || Krankengeld n | ~ en nature | payment in kind; specific performance || Sachleistung; Naturalleistung | ~ du (d'un) serment | taking an (of an) (the) (of the) oath || Leistung eines (des) Eides; Eidesleistung; Eidesablegung f | ~ de service(s) ① | rendering (provision) of service(s) || Leistung von Diensten; Dienstleistung | ~ de service(s) ② | service(s) rendered || geleistete Dienste mpl | libre ~ des services | free provision of services || freier Dienstleistungsverkehr m | ~s sociales | social security benefits || Sozialleistungen fpl | ~ de (d'une) sûreté | giving security (bail); surety; guarantee || Sicherheitsleistung; Bürgschaftsleistung; Stellung f eines Bürgen | promesse de ~ à un tiers | promise of performance to (in favo(u)r of) a third party || Versprechen der Leistung an einen Dritten.
★ ~ accessoire | accessory (additional) consideration || Nebenleistung | ~ annuelle | annual payment || Jahresleistung | ~ anticipée | performance in anticipation || Vorausleistung | ~ arriérée | payment overdue || rückständige Leistung | ~ convenue | performance agreed upon; contractual performance || vertragsmäßige Leistung | ~s courantes; ~s périodiques | recurring payments || wiederkehrende Leistungen fpl (Zahlungen fpl) | ~ divisible | performance which may be divided || teilbare Leistung | ~s équivalentes | equivalent performance(s) (engagements) || gleichwertige Leistung(en) | ~ indivisible | performance which may (must) not be divided || unteilbare Leistung | ~ partielle | part (partial) performance (delivery) || Teilleistung; Teillieferung | ~s secondaires | incidental benefits || Nebenleistungen | ~s supplémentaires | fringe benefits || zusätzliche Leistungen (Vergünstigungen fpl).
★ effectuer (opérer) (réaliser) une ~ | to make a performance || eine Leistung bewirken | offrir la ~ | to offer performance || die Leistung anbieten | refuser la ~ | to decline to perform || die Leistung verweigern | refuser d'accepter la ~ | to refuse to accept performance || die Annahme der Leistung verweigern.

prestige m | reputation; prestige || Ansehen n; Prestige n | perte de ~ | loss of prestige || Prestigeverlust m.

présumable adj | presumable || vermutlich; mutmaßlich.

présumé adj | presumed; supposed; alleged || angenommen; vermutlich.

présumer v | to presume; to assume || vermuten; mutmaßen; annehmen | il est à ~ | the presumption is || es ist zu vermuten (anzunehmen) | faire ~ que | to establish the presumption that || die Vermutung begründen, daß | ~ de faire qch. | to presume to do sth. || sich vornehmen, etw. zu tun.

présupposer v ⓐ [supposer préalablement] | to suppose beforehand; to presuppose || im voraus annehmen.

présupposer v ⓑ [nécessiter] | to require [sth.] as antecedent || zur Voraussetzung haben; voraussetzen.

présupposition f | presupposition || Voraussetzung f.

prêt m ⓐ [action de prêter] | lending; loaning || Leihen n; Leihe f | ~ de consommation | loan for consumption || Verbrauchsleihe | promesse de ~ | promise to lend (to make a loan) || Darlehensversprechen n | ~ à usage | loan for use; commodatum || Gebrauchsleihe.

prêt m ⓑ [somme prêtée] | loan of money; advance || Darlehen n; Gelddarlehen | ~ en argent; ~ d'argent | loan (advance) of money; advance in cash || Gelddarlehen; Bardarlehen; Vorschuß m in bar | banque (caisse) de ~s | bank for loans; credit (loan) bank; lending bank; loan institution (office) || Darlehenskasse f; Kreditbank f; Darlehensbank; Vorschußbank | ~ bonifié | subsidized loan; loan at subsidized interest rate (with interest relief) || Darlehen mit Zinsermäßigung; zinsbegünstigtes Darlehen | ~ à la construction | building (house) loan || Baudarlehen; Baukredit | ~ aux conditions du marché | loan under (at) market conditions (rates) || Darlehen zu Marktbedingungen | ~ à (des) conditions spéciales | loan on special terms (under special conditions) || Sonderdarlehen; Darlehen zu Sonderbedingungen | contrat de ~ | loan contract || Darlehensvertrag m; Anleihekontrakt m | ~ à découvert | loan on overdraft || Kontokorrentdarlehen | ~s remboursables sur demande; ~ au jour le jour | loans (money) at call; daily (call) money; day-to-day loan || Darlehen auf (gegen) tägliche Kündigung; täglich kündbares Darlehen; tägliches Geld n | ~ sur dépôt de marchandises | loan upon goods (upon merchandise) || Darlehen gegen Verpfändung von Waren | ~ de durée indéterminée | indefinite loan || Anleihe auf unbestimmte Dauer | ~s sur emprunts | loans granted out of borrowed funds; onlendings pl || Darlehen aus Anleihemitteln | ~ à fonds perdu | loan without security || ungesichertes Darlehen | sous forme de ~ | as a loan; on loan || als Darlehen; darlehensweise | ~ sur gage(s); ~ gagé; ~ garanti | loan on pawn (against security) (on collateral); secured loan || Darlehen gegen Pfand (gegen Sicherheit); Pfanddarlehen; durch Pfand gesichertes Darlehen | courtier en ~s sur gage | pawnbroker || Darlehensvermittler m; Pfandleiher m | maison de ~ (de ~ sur gage) (de ~s sur gage) | pawnshop; loan office (bank) || Leihhaus n; Leihamt n; Pfandleihanstalt f | ~ à

**prêt** *m* Ⓑ *suite*
**la grosse;** ~ **à la grosse aventure;** ~ **à la grosse sur corps;** ~ **à retour de voyage;** ~ **maritime** | bottomry (respondentia) loan; marine (maritime) loan; loan on bottomry ‖ Bodmereidarlehen | ~ **à la grosse sur faculté** | loan on respondentia ‖ Darlehen gegen Verpfändung der Schiffsfracht | ~ **sur hypothèque;** ~ **hypothécaire** | loan on mortgage; mortgage loan ‖ Hypothekendarlehen; hypothekarisch gesichertes Darlehen | **intérêt de** ~ **(sur** ~ **)** | interest on loan ‖ Darlehenszins(en) *mpl* | ~ **à intérêt(s);** ~ **à l'intérêt** | loan at interest ‖ verzinsliches (zinsbares) Darlehen; Zinsdarlehen | ~ **aux jeunes ménages** | marriage loan ‖ Ehestandsdarlehen | ~ **sur nantissement** | loan on collateral (against security); secured loan ‖ Darlehen gegen Sicherheit; Lombarddarlehen | ~ **en nature** | loan in kind ‖ Naturaldarlehen | **opération de** ~ | loan business ‖ Vorschußgeschäft *n* | **promesse de** ~ | promise to give a loan ‖ Darlehensversprechen *n* | ~ **à la petite semaine** | loan on weekly interest ‖ Darlehen mit wöchentlicher Zinszahlung | ~ **à la reconversion** | reconversion (redevelopment) loan ‖ Umstellungsanleihe | **société de** ~ **s** | loan society (association) ‖ Darlehensverein *m;* Vorschußverein | ~ **à terme** | loan at notice | kündbares (auf Kündigung rückzahlbares) Darlehen | ~ **s à terme** | time money | zeitlich befristete Kredite *mpl* | ~ **à court terme** | short-termed loan; short loan ‖ kurzfristiges Darlehen | ~ **à long terme** | long-termed loan ‖ langfristiges Darlehen | ~ **sur titres;** ~ **sur valeurs** | loan (advance) on stock (on stocks) (on securities) ‖ Lombarddarlehen; Darlehen gegen Sicherheit in Wertpapieren; Wertpapierdarlehen | **à titre de** ~ | as a loan ‖ als Darlehen.
★ ~ **étranger** | foreign credit ‖ Auslandskredit *m* | ~ **remboursable** | repayable loan ‖ rückzahlbares Darlehen | ~ **usuraire** | loan at usurious interest ‖ wucherisches Darlehen; Darlehen zu Wucherzinsen.
★ **faire un** ~ | to grant a loan; to make an advance; to advance money ‖ ein Darlehen geben (gewähren) | **restituer un** ~ | to repay (to redeem) a loan ‖ ein Darlehen (eine Anleihe) zurückzahlen (tilgen) (heimzahlen).
**prêt-bail** *m* | lend-lease ‖ Pacht-Leihe *f.*
**prétendant** *m* Ⓐ | applicant; candidate ‖ Bewerber *m;* Kandidat *m.*
**prétendant** *m* Ⓑ [d'un héritage] | claimant to an inheritance ‖ Anwärter *m* auf eine Erbschaft; Erbanwärter.
**prétendant** *m* Ⓒ [~ du trône] | pretender to the throne ‖ Thronbewerber *m;* Thronprätendent *m.*
**prétendant** *m* Ⓓ [aspirant] | suitor ‖ Werber *m.*
**prétendre** *v* Ⓐ [réclamer comme droit] | ~ **qch.;** ~ **à qch.** | to claim sth.; to lay claim to sth. ‖ etw. beanspruchen; auf etw. Anspruch erheben | ~ **avoir le droit de faire qch.** | to claim the right (to have the right) to sth. ‖ das Recht auf etw. beanspruchen | ~ **part à qch.** | to claim a share in sth. ‖ auf einen Anteil Anspruch erheben; einen Anteil beanspruchen.
**prétendre** *v* Ⓑ [affirmer; soutenir] | to assert; to maintain ‖ behaupten.
**prétendu** *m* | fiancé ‖ Bräutigam *m;* Verlobter *m.*
**prétendu** *adj* Ⓐ [supposé; soi-disant] | alleged; would-be ‖ angeblich | **un** ~ **expert** | a self-styled expert ‖ ein angeblicher Sachverständiger; einer, der sich selbst als Sachverständiger bezeichnet.
**prétendu** *adj* Ⓑ [futur] | prospective ‖ zukünftig.
**prétendue** *f* | fiancée ‖ Braut *f;* Verlobte *f.*
**prétendus** *mpl* | [the] engaged couple ‖ [die] Verlobten *mpl;* [das] Brautpaar.
**prête-nom** *m* | dummy; figure head ‖ Strohmann *m.*
**prétentieux** *adj* | pretentious ‖ anmaßend.
**prétention** *f* Ⓐ | claim ‖ Anspruch *m* | **absence de** ~ | unpretentiousness ‖ Anspruchslosigkeit *f* | ~ **bien fondée** | well-founded claim ‖ wohlbegründeter Anspruch | ~ **mal fondée** ① | unfounded claim ‖ unbegründeter Anspruch | ~ **mal fondée** ② | arrogation ‖ angemaßter Anspruch; Anmaßung *f* | ~ **justifiée** | justified claim ‖ berechtigter (begründeter) Anspruch.
★ **abandonner (renoncer à) ses** ~ **s** | to abandon (to renounce) (to waive) (to forego) one's claims | auf seine Ansprüche verzichten (Verzicht leisten); sich seiner Ansprüche begeben | **avoir des** ~ **s à qch.** | to lay claim (to claim rights) to sth. ‖ auf etw. Anspruch (Ansprüche) erheben | **se déporter (se désister) de ses** ~ **s** | to withdraw one's claims ‖ seine Forderungen zurücknehmen (zurückziehen); von seinen Forderungen Abstand nehmen | **réduire ses** ~ **s** | to abate one's pretensions ‖ seine Ansprüche mäßigen | **sans** ~ **s** | unpretentious; unassuming ‖ anspruchslos.
**prétention** *f* Ⓑ | pretension ‖ Erbanspruch *m* | **soulever des** ~ **s** | to lay claims (to claim rights) to an inheritance ‖ Erbansprüche *mpl* erheben (geltend machen).
**prétention** *f* Ⓒ [air de ~; arrogance] | arrogance; overbearing manner; pretentiousness ‖ anmaßendes Verhalten *n;* Anmaßung *f.*
**prêter** *v* Ⓐ | **qch. à q.** | to lend sb. sth.; to lend sth. to sb. ‖ jdm. etw. leihen (borgen) | ~ **de l'argent à intérêt** | to lend money at interest ‖ Geld gegen (auf) Zinsen leihen (ausleihen) | ~ **sur gages;** ~ **sur nantissement** | to lend against (on) security ‖ gegen Sicherheit (auf Pfand) leihen | ~ **sur hypothèque** | to lend on mortgage ‖ auf Hypothek leihen | ~ **à la petite semaine** | to lend at weekly interest ‖ Geld gegen Wochenzinsen leihen | ~ **à usure** | to lend at usurious interest ‖ auf Wucher (gegen Wucherzinsen) leihen.
**prêter** *v* Ⓑ | ~ **serment** ① | to take (to swear) an oath ‖ einen Eid leisten (schwören) | ~ **serment** ② | to be sworn ‖ beeidigt (unter Eid genommen) werden | ~ **serment** ③ | to be sworn in ‖ eingeschworen (vereidigt) werden | **incapacité de** ~ **serment** | incapacity to take an oath ‖ Eidesunfähigkeit *f* |

**incapable de ~ serment** | incapacitated from taking an oath ‖ eidesunfähig; zur Eidesleistung unfähig | **contraindre q. à ~ serment** | to constrain sb. to take the oath ‖ jds. Eidesleistung erzwingen; jdn. zur Eidesleistung zwingen.
**prêter** v Ⓒ [fournir] | **~ son aide (son appui) (secours) à q.** | to lend sb. one's support (one's assistance) (aid) (a helping hand) ‖ jdm. seine Hilfe gewähren; jdm. Hilfe leisten; jdm. eine hilfreiche Hand leihen.
**prêter** v Ⓓ [être complice] | **se ~ à une fraude** | to countenance (to lend countenance to) a fraud ‖ einen Betrug unterstützen (begünstigen).
**prêteur** m | lender ‖ Darlehensgeber m; Darleiher m; Kreditgeber m; | **~ d'argent** | money lender ‖ Geldverleiher m; Geldgeber m; Darlehensgeber m; **~ sur gage**; **~ sur nantissement** | lender on security (on collateral); pawnee ‖ Pfandleiher m | **~ à la grosse**; **~ à la grosse aventure** | lender on bottomry; bottomry lender ‖ Bodmereigläubiger m; Bodmereigeber m; Bodmer m.
**prêteur** adj | lending ‖ leihweise | **la banque ~ se** | the lending bank; the bank providing credit ‖ die kreditgebende Bank.
**prétexte** m | pretext; excuse ‖ Vorwand m; Ausrede f | **pauvre ~** | flimsy pretext ‖ nichtiger Vorwand | **alléguer qch. comme ~** | to allege sth. as a pretext ‖ etw. als Vorwand angeben | **prendre ~ que** | to pretend that ‖ vorschützen, daß | **prendre (tirer) ~ de qch.** | to make a pretext of sth.; to take sth. as a pretext ‖ etw. zum Vorwand für etw. nehmen | **servir de ~** | to serve as a pretext (as an excuse) ‖ als (zum) Vorwand dienen.
★ **sous ~ de** | on (under the) pretext of; on the pretense of ‖ unter dem Vorwand, daß | **sous aucun ~** | under no circumstances; on no account ‖ unter keinen Umständen; auf keinen Fall.
**prétexter** v | **~ qch.** | to pretext sth. ‖ etw. vorschützen | **~ qch. pour faire qch.** | to make sth. an excuse for doing sth.; to take sth. as an excuse for doing sth. ‖ etw. vorschützen, um etw. zu tun.
**prétirage** m | preprint ‖ Vorabdruck m.
**prétoire** m | **le ~** | the well (the floor) of the court ‖ der Gerichtssaal.
**preuve** f | proof; evidence ‖ Beweis m; Nachweis m | **administration de la ~** | taking (hearing) of evidence ‖ Beweiserhebung f; Beweisaufnahme f | **procédure pour l'administration de la ~** | proceedings to take (to hear) evidence ‖ Beweisaufnahmeverfahren n | **l'admissibilité d'une ~** | the admissibility of an evidence ‖ die Zulässigkeit eines Beweises (eines Beweismittels) | **admission à faire ses ~ s** | admission in evidence ‖ Zulassung f zum Beweise | **appréciation des ~ s** | appreciation of the evidence ‖ Würdigung f der Beweise; Beweiswürdigung f | **~ à l'appui** | document in support (in proof) ‖ Beweisstück n; schriftliche Unterlage f | **avec ~ s à l'appui** | supported by evidence (by proofs) ‖ mit Beweisen (mit Beweismaterial) versehen | **~ de l'authenticité** ① | proof of authenticity ‖ Beweis (Nachweis) der Echtheit; Echtheitsbeweis | **~ de l'authenticité** ② | authentication ‖ Feststellung f der Echtheit; Authentifizierung | **charge de la ~** | onus (burden) of (of the) proof ‖ Beweislast f | **la charge de la ~ incombe à ...** | the onus (the burden) of proof rests (lies) with ... ‖ die Beweislast trifft (obliegt) ... [VIDE: **fardeau** m] | **~ de chargement** | evidence of shipment ‖ Nachweis der Verladung | **la conservation de la ~** | perpetuation of testimony ‖ Sicherung f des Beweises; Beweissicherung | **demande en conservation de la ~** | action for perpetuation of testimony (to perpetuate testimony) ‖ Antrag m auf Beweissicherung; Beweissicherungsantrag | **décision ordonnant la ~** | order to take evidence ‖ Beweisbeschluß m | **dépérissement de ~ s** | loss of probative weight [by lapse of time] ‖ Nachlassen n der Beweiskraft [durch die Länge der Zeit] | **~ évidente de culpabilité** | clear proof of guilt ‖ klarer (einwandfreier) Beweis der Schuld | **~ par écrit**; **~ écrite**; **~ littérale** | evidence in writing; written proof ‖ schriftlicher Beweis | **~ par des écrits**; **~ par titres**; **~ documentaire** | documentary evidence ‖ Beweis durch Urkunden; Urkundenbeweis | **~ par experts** | expert evidence ‖ Beweis durch Sachverständige; Sachverständigenbeweis | **la ~ des faits allégués** | proving the allegations ‖ der Beweis der Behauptungen | **faute de ~ s** | because of insufficient evidence ‖ mangels Beweises; aus Mangel an Beweisen | **~ d'identité** | proof of one's identity ‖ Ausweis m über seine Person | **inadmissibilité d'une ~** | inadmissibility of evidence ‖ Unzulässigkeit f eines Beweismittels | **~ s en justice** | judicial proof; proof in court ‖ Beweis vor Gericht | **mode de ~** | way of giving evidence ‖ Art f der Beweisführung | **moyens de ~**; **voies de ~ s** | means pl to prove (of evidence) (of proving) ‖ Beweismittel npl | **~ de l'origine** | certificate of origin ‖ Herkunftsnachweis; Ursprungsnachweis | **~ par présomption**; **~ indirecte** | circumstantial (presumptive) evidence ‖ Indizienbeweis | **production des ~ s** | production (presentation) of evidence ‖ Vorbringen n von Beweisen (von Beweismitteln) (von Beweismaterial n); Beweisvorbringen; Antritt m des Beweises; Beweisantritt | **production de ~ s nouvelles** | production of fresh evidence ‖ Vorbringen n von neuen Beweisen (von neuem Beweismaterial); neues Beweisvorbringen | **règle de ~** | rule of evidence ‖ Beweisregel f | **~ par commune renommée** | hearsay evidence ‖ Beweis vom Hörensagen | **~ par serment** | evidence by taking the oath ‖ Beweis durch Eid (durch Eidesleistung) | **~ par témoins**; **~ par la déposition des témoins**; **~ testimoniale** | evidence (proof) by witnesses ‖ Beweis durch Zeugen; Zeugenbeweis.
★ **~ s contradictoires** | conflict of evidence ‖ Beweiskonflikt m | **~ contraire** | proof (evidence) of the contrary ‖ Gegenbeweis; Beweis des Gegenteils | **jusqu'à ~ contraire (du contraire)** | in the absence of evidence to the contrary; until the con-

**preuve** *f, suite*
trary is proved || bis zum Beweis des Gegenteils; bis das Gegenteil bewiesen ist | **ne pas être exclusif de la ~ contraire** | not to exclude evidence to the contrary || den Gegenbeweis nicht ausschließen | **fournir la ~ contraire** | to produce proof to the contrary || den Gegenbeweis antreten (führen); das Gegenteil beweisen.

★ **~s accablantes** | overwhelming proof(s); crushing evidence || erdrückende Beweise | **~ concluante** | conclusive evidence || schlüssiger Beweis | **~ directe** | direct evidence || direkter Beweis | **~ éclatante** | striking proof || schlagender Beweis | **~ évidente** | clear proof (evidence) || klarer (einwandfreier) Beweis | **irrecevable comme ~** | inadmissible in evidence || als Beweismittel nicht zugelassen | **la ~ judiciaire** | proving [sth.] in court || die Beweisführung vor Gericht | **~ négative** | proof in the negative || negativer Beweis | **~ patente** | positive proof || endgültiger Beweis | **~ péremptoire** | conclusive (full) evidence || unwiderleglicher (zwingender) (voller) Beweis | **~ probante** | conclusive (definitive) proof || schlüssiger Beweis | **susceptible de ~** | capable of proof || beweisbar; zu beweisen; nachweisbar | **~ valable** | conclusive evidence; substantial proof || schlüssiger Beweis.

★ **admettre q. à ses ~s (à faire ~)** | to admit sb.'s evidence || jdn. zum Beweis zulassen; jds. Beweisangebot zulassen | **admettre q. à ses ~s justificatives** | to admit sb.'s papers in evidence || jdn. zum Urkundenbeweis zulassen | **administrer des ~s ①** | to order evidence to be taken || Beweis (die Beweisaufnahme) anordnen | **administrer des ~s ②** | to hear (to take) evidence || Beweis aufnehmen (erheben) | **alléguer une ~** | to bring forward a proof || einen Beweis anführen | **apporter (fournir) la ~; faire ~ (la ~); produire (établir) des ~s** | to furnish proof; to produce evidence; to prove || den Beweis erbringen; Beweise beibringen | **conserver la ~** | to perpetuate testimony || den Beweis sichern.

★ **faire la ~ de qch.** | to give evidence of sth.; to prove sth. || von (für) etw. den Beweis erbringen; etw. beweisen | **offrir de faire ~ de qch.** | to offer to prove sth.; to aver sth. || etw. unter Beweis stellen | **le soin (l'obligation) de faire la ~ incombe à ...** | the onus (the burden) of proof rests (lies) with ... || die Beweislast trifft (obliegt) ... | **acheminer à faire la ~; ordonner la ~** | to order evidence to be taken || Beweiserhebung (Beweis) (die Beweisaufnahme) anordnen | **admettre q. à faire ~** | to admit (to hear) sb.'s evidence || jdn. zum Beweis zulassen.

★ **offrir des ~s** | to tender evidence || Beweise anbieten; Beweismittel vorbringen | **servir de ~** | to serve as evidence || als (zum) Beweis dienen | **comme ~; en ~; pour ~** | as a proof; as evidence || zum (als) Beweis (Nachweis).

**prévaricateur** *m* | one who deviates from his duties || einer, der seine Amtspflichten verletzt.

**prévaricateur** *adj* | **magistrat ~** | unjust judge || pflichtvergessener Richter *m*.

**prévarication** *f* ⓐ [malversation] | malfeasance in office; malpractice || Untreue *f* (Verfehlung *f*) (Vergehen *n*) im Amt; Amtsvergehen.

**prévarication** *f* ⓑ [distraction] | breach of trust || Pflichtvergessenheit *f;* Verletzung *f* der Treuepflicht.

**prévarication** *f* ⓒ [mal-jugé] | maladministration (miscarriage) of justice || Rechtsbeugung *f.*

**prévariquer** *v* ⓐ [manquer à son devoir] | to deviate from one's duty || seine Amtspflicht verletzen; pflichtwidrig handeln.

**prévariquer** *v* ⓑ [distraire] | to betray (to desert) one's trust || seine Treuepflicht verletzen.

**prévariquer** *v* ⓒ [dévier] | to deviate from justice || vom Recht abweichen; das Recht beugen.

**prévaloir** *v* ⓐ [remporter l'avantage] | to prevail || überwiegen; vorwiegen | **faire ~ son opinion** | to obtain acceptance of one's opinion || seiner Meinung Zustimmung verschaffen | **faire ~ qch. devant les juridictions compétentes** | to have sth. upheld in the competent courts || etw. unter Berufung auf die Gerichtsbarkeit (Rechtsprechung) der zuständigen Gerichte geltend machen | **~ sur qch.** | to have the upper hand of sth.; to prevail over sth. || über etw. die Oberhand haben; über etw. obsiegen.

**prévaloir** *v* ⓑ [tirer avantage] | **se ~ de qch. ①** | to avail os. of sth. || sich einer Sache bedienen | **se ~ de qch. ②** | to take advantage of sth. || sich etw. zunutze machen | **se ~ des dispositions de la loi** | to rely upon (to seek application of) the provisions of the law || sich auf die Rechtsvorschriften berufen; von den Rechtsvorschriften Gebrauch machen | **se ~ des moyens prévus à ...** | to plead the grounds set out in (the provisions of) ... || sich auf die in ... vorgesehenen Gründe berufen.

**prévenir** *v* ⓐ [empêcher d'avoir lieu] | to prevent; to avert || verhüten; vermeiden | **~ un accident** | to avert an accident || einen Unfall verhüten | **~ un danger** | to prevent a danger || eine Gefahr verhüten | **~ une perte** | to avert a loss || einen Verlust abwenden.

**prévenir** *v* ⓑ [agir avant] | **~ un concurrent** | to forestall a competitor || einem Konkurrenten zuvorkommen.

**prévenir** *v* ⓒ [disposer l'esprit de q.] | **~ q. pour q. (en faveur de q.)** | to prepossess sb. in favor of sb. || jdn. zu jds. Gunsten beeinflussen (einnehmen) | **se ~ pour (en faveur de) q.** | to become prepossessed in sb.'s favor || zu jds. Gunsten voreingenommen sein | **~ q. contre q.** | to prejudice (to bias) sb. against sb. || jdn. gegen jdn. beeinflussen; jdn. mit einem Vorurteil gegen jdn. erfüllen | **se ~ contre q.** | to become prejudiced (biassed) against sb. || ein Vorurteil gegen jdn. fassen.

**prévenir** *v* ⓓ [avertir] | **~ q. de qch.** | to forewarn sb. of sth.; to give sb. notice (advance notice) of sth.; to notify sb. (to let sb. know) of sth. in advance ||

jdn. von etw. vorher (im voraus) benachrichtigen; jdm. etw. vorher (im voraus) ankündigen | ~ **q. un mois d'avance** | to give sb. a (one) month's notice ‖ jdm. mit einmonatiger Frist kündigen.
**prévenir** v Ⓔ [informer] | ~ **q. de qch.** | to inform (to advise) sb. of sth. ‖ jdn. von etw. benachrichtigen; jdm. etw. mitteilen | ~ **les autorités de qch.** | to notify the authorities of sth. ‖ etw. den Behörden anzeigen | ~ **la police de qch.** | to inform the police of sth. ‖ etw. der Polizei melden.
**préventif** adj | preventive ‖ vorbeugend; präventiv | **détention** ~ **ve** ① | detention under remand; custody awaiting trial ‖ Untersuchungshaft f | **détention** ~ **ve** ② | protective (preventive) custody ‖ Schutzhaft f; **détenu** ~ | prisoner awaiting trial ‖ Untersuchungsgefangener m | **mesure** ~ **ve**; **mesure imposée à titre** ~ | preventive measure ‖ vorbeugende Maßnahme f; Vorbeugungsmaßregel f; Schutzmaßregel f | **police** ~ **ve** | security (state) police ‖ Sicherheitspolizei f; Staatspolizei f | **régime** ~ | censorship of the press; press censorship ‖ Zensur f der Presse; Pressezensur | **à titre** ~ | preventively; as a precaution (precautionary step) ‖ vorbeugend.
**prévention** f Ⓐ [détention préventive] | detention under remand; custody awaiting trial (during criminal investigation) ‖ Haft f während strafgerichtlicher Untersuchung; Untersuchungshaft | **mise en** ~ | taking [sb.] into custody pending criminal investigation ‖ Inhaftierung f und Einleitung einer Untersuchung | **être en état de** ~ | to be in custody awaiting trial; to be on remand ‖ sich in Untersuchung befinden; in Untersuchungshaft sein | **mettre q. en état de** ~ | to take sb. into custody pending criminal investigation; to remand sb.; to remand sb. in custody ‖ jdn. in Untersuchung (in Untersuchungshaft) nehmen.
**prévention** f Ⓑ [temps passé en prison avant d'être jugé] | time spent in prison (in custody) awaiting trial ‖ in Untersuchungshaft verbrachte Zeit f | **il a fait ... mois de** ~ | he was (he spent) ... months in custody awaiting trial ‖ er war ... Monate in Untersuchung (in Untersuchungshaft).
**prévention** f Ⓒ [préjugé] | prejudice; bias ‖ Vorurteil n; Voreingenommenheit f; Parteilichkeit f | **avoir de la** ~ **en faveur de q.** | to be prepossessed (prejudiced) (biassed) in sb.'s favo(u)r ‖ zu jds. Gunsten voreingenommen sein | **avoir de la** ~ **contre q.** | to be prejudiced against sb. ‖ gegen jdn. ein Vorurteil haben | **sans** ~ | without prejudice; unprejudiced; unbiassed; impartial ‖ ohne Vorurteile; vorurteilsfrei; unvoreingenommen; unparteiisch.
**préventionnel** adv | preventively ‖ vorbeugend | **arrêter q.** ~ | to arrest sb. on suspicion ‖ jdn. vorläufig in Haft nehmen.
**prévenu** m Ⓐ | prisoner on remand; remand ‖ Untersuchungsgefangener m; Untersuchungshäftling m.
**prévenu** m Ⓑ [accusé] | le ~ | the accused ‖ der Angeklagte | **le banc des** ~ **s** | the dock ‖ die Anklagebank | **au banc des** ~ **s** | in the dock ‖ auf der Anklagebank.
**prévenu** adj Ⓐ [accusé] | **être** ~ **de ...** | to be charged with ...; to be accused of ... ‖ wegen ... angeklagt sein | ~ **d'un crime** | accused of (charged with) a crime ‖ wegen eines Verbrechens angeklagt sein.
**prévenu** adj Ⓑ [prédisposé] | prepossessed; predisposed ‖ voreingenommen.
**prévenu** adj Ⓒ [partial] | prejudiced; biassed ‖ beeinflußt; parteiisch | **non** ~ | unprejudiced; unbiassed; impartial ‖ vorurteilsfrei; unparteiisch.
**prévenue** f | **la** ~ | the accused woman ‖ die Angeklagte.
**prévision** f Ⓐ [~ d'avenir] | forecast ‖ Vorhersage f | **les** ~ **s budgétaires** | the estimates; the budget estimates ‖ der Haushaltsvoranschlag m | ~ **s de caisse** | cash requirements ‖ Baranforderungen fpl | ~ **s financières pluriannuelles** | multiannual financial estimates ‖ mehrjährige Finanzvoranschläge | **le service officiel de** ~ **de temps** | the Weather Bureau ‖ der amtliche Wetterdienst m | ~ **de trésorerie** | cash flow forecast ‖ Kassenvoranschlag m | ~ **à prix constants** | forecast at constant prices; constant-price forecast ‖ Kostenvoranschlag zu konstanten (gleichbleibenden) Preisen | ~ **à prix courants** | forecast at current prices; current-price forecast ‖ Kostenvoranschlag zu Marktpreisen | **les** ~ **s météorologiques** | the weather forecast (bulletin) ‖ die Wettervorhersage; die Wetterprognose f.
★ **dépasser les** ~ **s** | to surpass (to exced) all expectations ‖ alle Erwartungen übertreffen | **contre toute** ~ | contrary to all expectations ‖ entgegen allen Erwartungen | **en** ~ **de qch.** | in the expectation (in anticipation) of sth. ‖ im Hinblick auf etw.; in Erwartung von etw. ‖ **selon toute** ~ | in all likelyhood ‖ aller Voraussicht nach.
**prévision** f Ⓑ [réserve] | provision; reserve ‖ Rücklage f; Reserve f | **compte de** ~ | reserve account ‖ Rücklagenkonto n; Reservekonto | ~ **pour créances douteuses** | reserve for doubtful debts; bad debt reserve ‖ Rückstellung f für zweifelhafte Forderungen | ~ **pour dépréciation** | reserve for depreciation; depreciation reserve ‖ Abschreibungsreserve | ~ **s pour fluctuations de change** | provision for exchange fluctuations ‖ Rückstellungen fpl für Währungsschwankungen | **fonds de** ~ | contingency fund (reserve) ‖ Reservefonds m | ~ **pour moins-value** | provision for depreciation ‖ Rückstellung f für Wertminderung; Entwertungsrücklage f.
**prévisionnel** adj | **bilan** ~ | forward estimate; forecast ‖ Voranschlag m; Vorausschätzung f | **état** ~ **de dépenses** | estimate of expenditure; statement of expected expenditure ‖ Ausgabenvoranschlag.
**prévoyance** f | precaution ‖ Vorsorge f; Vorsicht f | ~ **contre les accidents** | prevention of accidents ‖ Unfallverhütung f | **caisse de** ~ | provident fund ‖ Unterstützungskasse f | ~ **pour les chômeurs** | un-

**prévoyance** *f, suite*
employment relief ‖ Arbeitslosenfürsorge *f* | **fondation de** ~ | welfare (social welfare) institution ‖ Fürsorgestiftung *f* | **fonds (réserve) de** ~ | contingency (provident) reserve (fund) ‖ Sonderreserve *f;* Notreserve; Reservefonds *m* | **mesure de** ~ | measure of precaution ‖ Vorsichtsmaßregel *f* | **œuvre de** ~ | provident scheme ‖ Hilfsaktion *f* | **société de** ~ | provident scheme ‖ Unterstützungsverein *m;* Hilfsverein.
★ ~ **collective** | collective welfare ‖ Kollektivfürsorge *f* | ~ **sociale** | state insurance; social welfare ‖ soziale Fürsorge *f;* Sozialversicherung *f.*
★ **avec** ~ | providently ‖ vorsichtig; in Voraussicht | **sans** ~ | improvident ‖ unvorsichtig.

**prévoyant** *adj* Ⓐ | provident ‖ vorausschauend | **d'une manière** ~ **e** | providently ‖ vorausschauend; in Voraussicht.

**prévoyant** *adj* Ⓑ | far-sighted ‖ weitschauend.

**prévu** *adj* Ⓐ | foreseen ‖ vorhergesehen.

**prévu** *adj* Ⓑ [prescrit] | prescribed; provided for ‖ vorgeschrieben; vorgesehen | ~ **au tarif** | according to tariff (to a fixed rate) ‖ im Tarif vorgesehen; tarifmäßig; laut Tarif.

**prier** *v* | ~ **q. de faire qch.** | to ask sb. to do sth. ‖ jdn. bitten, etw. zu tun.

**prière** *f* | request ‖ Bitte *f* | **faire qch. à la** ~ **de q.** | to do sth. at sb.'s request ‖ etw. auf jds. Bitte (Bitten) tun | ~ **de nous couvrir par chèque** | please remit by cheque ‖ Bitte, durch Scheck zu zahlen.

**primata** *m* | ~ **de change** | first of exchange ‖ Wechselprima *f* | ~ **de quittance** | original receipt ‖ Originalquittung *f.*

**primauté** *f* [CEE] | ~ **de droit communautaire** | precedence of Community law ‖ Vorrang des Gemeinschaftsrechts | ~ **des dispositions du Traité** | precedence of the provisions of the Treaty ‖ Vorrang der Bestimmungen des Vertrags.

**prime** *f* Ⓐ [bonification] | bonus; bounty; subsidy ‖ Prämie *f;* Bonus *m* | ~ **à l'exportation** | export bonus; bounty on exports ‖ Ausfuhrprämie; Exportprämie; Exportbonus | ~ **de (à la) production** | production bonus (grant) ‖ Produktionsprämie | ~ **de réexportation** | drawback ‖ Wiederausfuhrvergütung *f* | ~ **de rendement** | production bonus ‖ Leistungsprämie; Produktionsprämie.

**prime** *f* Ⓑ [rémunération] | remuneration ‖ Vergütung *f* | ~ **de commercialisation;** ~ **de pénétration du marché** | marketing premium ‖ Vermarktungsprämie | ~ **de démobilisation** | terminal pay; discharge money ‖ Dienstentlassungsentschädigung *f* | ~ **de fidélité** | loyalty (fidelity) bonus ‖ Treueprämie | ~ **de grosse** | marine (maritime) interest ‖ Bodmereidarlehenszinsen *mpl* | ~ **de qualité** | quality premium (surcharge) (bonus) ‖ Qualitätszuschlag; Qualitätsprämie | ~ **de rapidité** | dispatch money ‖ Eilgebühr *f* | ~ **de remboursement** | redemption premium ‖ Einlösungsprovision *f;* Einlösungsprämie *f* | ~ **de sauvetage** | remuneration for salvage; salvage remuneration; salvage ‖ Bergelohn *m* | **travail à la** ~ | work on the bonus system ‖ Arbeit *f* nach dem Bonussystem | ~ **au silence** | conscience (hush) money ‖ Schweigegeld *n.*

**prime** *f* Ⓒ [~ d'assurance] | insurance premium; premium on insurance ‖ Versicherungsprämie *f* | ~ **d'assurance contre l'incendie** | fire (fire insurance) premium ‖ Feuer-(Brand-)versicherungsprämie | ~ **d'assurance sur la vie** | life insurance premium ‖ Lebensversicherungsprämie | **assurance à** ~ **réduite** | low-premium insurance ‖ Versicherung *f* zu ermäßigten Prämiensätzen | ~ **de renouvellement** | premium of renewal; renewal premium ‖ Erneuerungsprämie | **réserve des** ~ **s** | reserve for premiums paid in advance ‖ Prämienreserve(n) *fpl* | **sur** ~ ; ~ **additionnelle** | additional (extra) premium ‖ Prämienzuschlag *m;* Zuschlagsprämie | ~ **au temps** | time premium ‖ Zeitprämie | ~ **annuelle** | annual premium ‖ Jahresprämie.

**prime** *f* Ⓓ [agio; ~ du change] | premium; premium on exchange ‖ Aufgeld *n;* Agio *n;* Aufgewinn *m;* Wechselaufgeld; Wechselagio | ~ **d'émission** | issuing (issuance) premium ‖ Emissionsaufgeld; Emissionsagio | **vendre qch. à** ~ | to sell sth. at a premium ‖ etw. mit Gewinn (mit Vorteil) (mit Nutzen) verkaufen | **se vendre à** ~ | to be at a premium ‖ mit Vorteil (mit Nutzen) zu verkaufen sein.

**prime** *f* Ⓔ [indemnité] | allowance ‖ Zulage *f* | ~ **de vie chère** | cost-of-living bonus ‖ Teuerungszulage | ~ **fixe** | daily subsistence allowance ‖ Tagesgeld *n.*

**prime** *f* Ⓕ [gratification] | **en** ~ | as free gift ‖ als Zugabe *f* | **bon-** ~ | free-gift coupon ‖ Zugabegutschein *m;* Rabattmarke *f* | **vente avec des** ~ **s** | sale with gift coupons ‖ Verkauf *m* unter Überlassung der Gutscheinen (von Rabattmarken).

**prime** *f* Ⓖ [indemnité convenue à l'avance] | forfeit ‖ Anzahlung *f* | **abandonner sa** ~ | to relinquish one's forfeit ‖ seine Anzahlung verfallen lassen.

**prime** *f* Ⓗ [opération à ~] | option bargain (dealing) (business); put and call ‖ Prämiengeschäft *n;* Termingeschäft | **abandon d'une** ~ | abandonment of an option ‖ Verfallenlassen *n* (Nichtausübung *f*) einer Option | **cours de** ~ ; **prix de la** ~ | option price (rate) ‖ Prämienkurs *m;* Terminskurs | **marché à** ~ | option market ‖ Terminmarkt *m* | **valeurs (titres) à** ~ | option stock ‖ Prämienwerte *mpl* | ~ **acheteur;** ~ **pour l'acheteur;** ~ **pour lever** | buyer's option; call option; call ‖ Kaufoption *f* | **doubles** ~ **s** | double option; put and call ‖ Terminskauf *m* und -verkauf | ~ **vendeur;** ~ **pour livrer** | seller's option; put option; put ‖ Terminsverkauf *m.*

★ **abandonner la** ~ | to abandon the option ‖ die Option verfallen lassen (nicht ausüben) | **faire des marchés de** ~ ; **faire des opérations à** ~ | to deal in options; to do options business ‖ Terminsge-

schäfte *npl* (Distanzgeschäfte) machen | **lever la ~** | to take up the option ‖ die Option ausüben.
**prime** *adj* | **à ~ abord** | at first sight; off-hand ‖ auf der Stelle | **de ~ abord** | at first; to begin with ‖ von vornherein; von Anfang an.
**primé** *part* Ⓐ [tenant le premier rang] | **être ~ par q.** | to rank after sb. ‖ jdm. im Range nachgehen.
**primé** *part* Ⓑ [subventionné] | **industrie ~ e** | subsidized industry ‖ subventionierte Industrie *f.*
**prime-incendie** *f* | fire (fire insurance) premium ‖ Feuer-(Brand-)versicherungsprämie *f.*
**primer** *v* Ⓐ [tenir le premier rang] | **~ qch.** | to rank before sth.; to take precedence of sth.; to have priority over sth. ‖ etw. im Range vorgehen; den Vorrang vor etw. haben.
**primer** *v* Ⓑ [accorder des primes] | **~ qch.** | to give a bonus (a bounty) on sth. ‖ für etw. (auf etw.) einen Bonus (eine Prämie) gewähren | **~ une industrie** | to subsidize an industry ‖ eine Industrie staatlich subventionieren.
**primer** *v* Ⓒ | **~ qch.** | to award a prize to sth. ‖ etw. prämiieren; etw. mit einem Preis auszeichnen.
**primitif** *adj* Ⓐ | original ‖ ursprünglich | **action ~ ve** | ordinary (original) share ‖ Stammaktie *f* | **action ~ ve de priorité** | original preference share ‖ Stammvorzugsaktie *f.*
**primitif** *adj* Ⓑ [brut; grossier] | primitive; crude ‖ primitiv; roh | **justice ~ ve** | rough justice ‖ kurzer Prozeß *m;* summarisches Verfahren *n* | **procédés ~ s** | primitive (rough-and-ready) methods *pl* ‖ grobes (primitives) Verfahren.
**primogéniture** *f* [droit de ~] | primogeniture; right of primogeniture; priority of birth ‖ Recht *n* der Erstgeburt (der Primogenitur); Erstgeburtsrecht.
**primordial** *adj* | original ‖ ursprünglich | **condition ~ e** | preliminary condition; prerequisite ‖ Vorbedingung *f;* Voraussetzung *f* | **de nécessité ~ e** | of prime necessity ‖ unbedingt erforderlich; unerläßlich.
**princeps** *adj* | **édition ~** | princeps (first) edition ‖ Erstausgabe *f;* Originalausgabe.
**principal** *m* Ⓐ | principal; chief; head ‖ Chef *m;* Prinzipal *m.*
**principal** *m* Ⓑ [associé principal] | senior (chief) partner ‖ Seniorchef *m;* Seniorpartner *m;* Hauptteilhaber *m.*
**principal** *m* Ⓒ [chose ~] | principal (chief) thing (matter); main thing (point) ‖ Hauptsache *f* | **le ~ et l'accessoire** | principal and costs ‖ Haupt- und Nebensache *f* | **instance au ~** | main case ‖ Hauptprozeß *m.*
**principal** *m* Ⓓ [trait distinctif] | leading feature ‖ Hauptmerkmal *n.*
**principal** *m* Ⓔ [capital d'une dette] | principal; principal claim ‖ Hauptforderung *f;* Kapital *n* | **le ~ et les arrérages** | capital and back interest ‖ Kapital und rückständige Zinsen | **~ et intérêts** | principal and interest ‖ Kapital und Zinsen | **~ total** | aggregate principal amount ‖ Gesamtkapitalsbetrag *m.*

**principal** *adj* | principal; chief ‖ Haupt . . . | **acheteur ~** | head buyer ‖ erster Einkäufer *m* | **action ~ e** | main action ‖ Hauptklage *f* | **actionnaire ~** | principal (leading) shareholder (stockholder) ‖ Hauptaktionär(in); Großaktionär(in) | **agence ~ e** | central (general) (head) agency (office) ‖ Hauptagentur *f;* Generalagentur; Zentralbüro *n* | **agent ~** | head agent ‖ Hauptagent *m* | **article ~** | leading article; leader ‖ Leitartikel *m* | **associé ~** | senior (leading) partner ‖ Hauptteilhaber *m;* Seniorpartner *m* | **auteur ~** Ⓐ | principal [of a crime] ‖ Haupttäter *m* [eines Verbrechens] | **l'auteur ~ et ses complices** | the principal and his accomplices ‖ Haupt- und Mittäter *mpl;* der Haupttäter und seine Komplizen | **auteur ~** Ⓑ | principal instigator ‖ Hauptanstifter *m* | **branche ~ e** | main branche ‖ Hauptzweig *m;* Hauptniederlage *f* | **brevet ~** | principal (main) patent ‖ Hauptpatent *n* | **bureau ~ de douane** | general custom house ‖ Hauptzollamt *n* | **bureau ~ de poste** | general (central) post office ‖ Hauptpostamt *n;* Hauptpost *f* | **but ~ ; objet ~** | principal (main) aim (object); chief purpose (design) ‖ Hauptzweck *m;* Hauptziel *n* | **caisse ~ e** | chief (head) cash office ‖ Hauptkasse *f* | **caissier ~** | head (chief) (first) cashier ‖ Hauptkassier *m* | **cause ~ e** | principal cause ‖ Hauptursache *f* | **charge ~ e** | principal office ‖ Hauptamt *n* | **chose ~ e** | principal (chief) (essential) thing (matter) ‖ Hauptsache *f* | **commerce ~** | main (principal) business (trade) ‖ Hauptgeschäft *n* | **commis ~** | chief (principal) clerk ‖ Bürovorsteher *m* | **créance ~ e** | principal claim; principal ‖ Hauptforderung *f* | **créancier ~** | principal (leading) creditor ‖ Hauptgläubiger *m* | **débiteur ~** | principal debtor ‖ Hauptschuldner *m* | **demande ~ e** | chief (principal) demand ‖ Hauptnachfrage *f* | **dépôt ~** | principal (central) (main) warehouse ‖ Hauptdepot *n;* Hauptniederlage *f* | **dette ~ e** | principal debt ‖ Hauptschuld *f;* Hauptverbindlichkeit *f* | **droit ~ ; réclamation ~ e** | principal claim ‖ Hauptanspruch *m* | **erreur ~ e** | chief mistake ‖ Hauptfehler *m* | **établissement ~** Ⓐ | head office ‖ Hauptgeschäft *n* | **établissement ~** Ⓑ; **exploitation ~ e** | principal establishment ‖ Hauptniederlassung *f;* Hauptbetrieb *m* | **faute ~ e** | principal fault ‖ Hauptfehler *m;* Hauptschuld *f* | **fournisseur ~** | main supplier ‖ Hauptlieferant *m* | **héritier ~** | principal heir ‖ Haupterbe *m* | **inculpé ~** | main accused ‖ Hauptangeschuldigter *m* | **ingénieur ~** | chief engineer ‖ leitender Ingenieur *m;* Chefingenieur *m* | **les ~ aux intéressés** | the principal persons concerned ‖ die Hauptbeteiligten *mpl* | **ligne ~ e** | main line ‖ Hauptlinie *f;* Hauptverkehrslinie | **locataire ~** | principal lessee (tenant) ‖ Hauptmieter *m* | **marché ~** | leading (principal) (chief) market ‖ Hauptmarkt *m;* Hauptstapelplatz *m* | **marque ~ e** | principal (chief) (leading) mark ‖ Hauptmarke *f;* führende Marke *f* | **mobile ~ ; motif ~** | leading motive; chief impulse ‖ Hauptbeweggrund *m;*

**principal** *adj, suite*
Hauptanstoß *m* | **obligation** ~ e | principal debt || Hauptverbindlichkeit *f*; Hauptschuld *f* | **peine** ~ e | main penalty || Hauptstrafe *f* | **pièce** ~ e | principal (main) part || Hauptbestandteil *m* | **prétention** ~ e | principal claim || Hauptanspruch *m* | **profession** ~ e | main profession || Hauptberuf *m* | **question** ~ e | main (principal) (chief) question || Hauptfrage *f* | **sujet** ~ | main (chief) (principal) object || Hauptgegenstand *m* | **témoin** ~ | principal (material) (key) witness || Hauptzeuge *m* | **témoin** ~ **à décharge** | principal witness for the defense || Hauptentlastungszeuge *m*.

**principalement** *adv* | principally; chiefly; mainly || hauptsächlich; in der Hauptsache.

**principauté** *f* | principality || Fürstentum *n*.

**principaux** *mpl* | **les** ~ | the principal (leading) (chief) personages || die führenden Persönlichkeiten *fpl*.

**principe** *m* | principle; rule || Grundsatz *m*; Prinzip *n*; Regel *f*; Grundregel *f* | **accord de** ~ | agreement in principle || Einigung *f* im Prinzip; prinzipielle Einigung | **aboutir à un accord de** ~ | to reach (to come to) an agreement on fundamental points || über grundsätzliche Fragen zu einer Einigung kommen | **mettre en action un** ~ | to put a principle into practice || einen Grundsatz in die Praxis umsetzen | **amende de** ~ | nominal fine || unbedeutende (geringe) Geldstrafe *f* | **arrêt de** ~ | leading decision; authority || Entscheidung *f* von grundsätzlicher Bedeutung; grundsätzliche Entscheidung | **cas de** ~ | case of principle || grundsätzlicher (prinzipieller) Fall *m*; Prinzipienfall | ~ **de la libre concurrence** | principle of free competition || Grundsatz des freien Wettbewerbs; Wettbewerbsprinzip *n* | ~ **du droit** | principle (rule) of law; legal maxim || Rechtsgrundsatz; Rechtsmaxime *f* | ~ **fondamental du droit** | fundamental principle of law || fundamentaler Rechtsgrundsatz | ~ **de l'égalité des rémunérations** | principle of equal remuneration || Grundsatz des gleichen Entgelts | **motif de** ~ | fundamental reason || grundsätzliche Erwägung *f* | ~ **des nationalités** | principle of nationality || Nationalitätsprinzip | ~ **de réciprocité** | principle of reciprocity || Grundsatz der Gegenseitigkeit; Gegenseitigkeitsprinzip | ~ **de la territorialité** | principle of territoriality || Territorialitätsprinzip.
★ ~ **directeur** | guiding principle || leitender Grundsatz | ~ **fondamental**; ~ **mère** | fundamental (basic) principle || Grundprinzip | ~ **majoritaire** | majority principle || Majoritätsprinzip.
★ **ayant de bons** ~ **s** | high-principled || moralisch hochstehend | **ayant de mauvais** ~ **s** | low-principled || moralisch minderwertig | **en** ~ ; **par** ~ | in (on) principle; principally; as a rule || grundsätzlich; prinzipiell; im Prinzip; in der Regel | **sans** ~ | unprincipled; of no principles || ohne Grundsätze; prinzipienlos.

**priorité** *f* Ⓐ [**droit de** ~ ] | priority; right of priority; prior right || Vorrecht *n*; Prioritätsrecht; Priorität *f*; früheres (älteres) Recht *n* | **actions de** ~ | preference (preferred) shares || Vorzugsaktien *fpl*; Prioritätsaktien | **certificat d'action de** ~ | preference share certificate || Vorzugsaktienzertifikat *n* | **actions de** ~ **de premier rang** | first preference shares || Vorzugsaktien *fpl* erster Ausgabe | **actions de** ~ **de second rang** | second preference shares || Vorzugsaktien *fpl* zweiter Emission | **actions de** ~ **cumulatives** | cumulative preference shares || Sondervorzugsaktien *fpl*; Zusatzprioritätsaktien | **actionnaire de** ~ | preference shareholder (stockholder) || Vorzugsaktionär *m* | **année de** ~ | priority year || Prioritätsjahr *n* | **conflit (procédure) de** ~ | priority proceedings *pl* || Prioritätsverfahren *n*; Prioritätsstreit *m* | **date de** ~ | date of priority; priority date || Prioritätsdatum *n*; Prioritätstag *m* | **délai de** ~ | period of priority; priority period || Prioritätsfrist *f* | **jouir des droits de** ~ | to enjoy priority rights (prior rights) || ältere Rechte genießen; Priorität (Vorrang) genießen | **obligations de** ~ | preference bonds || Prioritätsobligationen *fpl*; Prioritäten *fpl* | **ordre de** ~ | order of priority || Rangliste *f* von Prioritäten | **revendication de** ~ ① | claiming of priority || Beanspruchung *f* der Priorität | **revendication de** ~ ② | priority claim || Prioritätsanspruch *m* | **route de** ~ | major road || Straße *f* mit Vorfahrtsrecht | **traitement par** ~ | priority treatment || Behandlung *f* mit Vorrang | ~ **d'usage** | prior use (user) || Vorbenützungsrecht *n*; Recht der Vorbenützung | **valeurs de** ~ | preference (preferred) (preferential) stock || Prioritätsaktien *fpl*; Prioritätspapiere *npl*; Prioritäten *fpl* | ~ **absolue** | top priority || Vorrang vor allen andern; erste Priorität | **traiter qch. par** ~ | to accord sth. priority || etw. mit Vorrang behandeln.

**priorité** *f* Ⓑ [**rang de** ~ ] | prior rank; priority of rank; priority; ranking || älterer Rang *m*; Vorrang *m*; Rangordnung *f*; Rang | ~ **de date** | priority of date || zeitlicher Vorrang | ~ **des dettes** | priority of debts || Rangordnung der Forderungen | ~ **d'hypothèque** | priority of mortgage || Vorrang der älteren Hypothek; Hypothekenvorrang | **selon l'ordre de** ~ | according to priority || in der Reihenfolge des Ranges; dem Range nach | **établir un ordre de** ~ | to establish an order of priority || eine Reihenfolge *f* (eine Rangliste *f*) festlegen | **cession du rang de** ~ | cession of rank || Einräumung *f* (Abtretung *f*) des Vorranges; Rangabtretung | ~ **sur q.** | to have priority over sb.; to rank in priority to sb. || jdm. im Rang vorgehen; jdm. gegenüber den Vorrang haben | **avec** ~ **avant** | ranking in priority to || mit Vorrang vor.

**prise** *f* Ⓐ [**action de prendre**] | taking || Abnahme *f*; Annahme *f*; Entgegennahme *f* | ~ **de bénéfices** | profit taking || Gewinnrealisierung *f*; Gewinnmitnahme *f* | ~ **en charge** | taking charge || Übernahme *f* | ~ **de contact** | approach; making contact; getting into touch || Fühlungnahme *f*; Kontaktaufnahme *f* | ~ **à domicile** | collection at resi-

dence || Abholung *f* in der Wohnung | **~ de livraison** | taking delivery || Abnahme; Lieferungsannahme | **~ de mesures** | adoption of measures || Ergreifung *f* von Maßnahmen | **~ de participation** | participating; participation || Beteiligung *f*; Teilnahme *f*; Mitwirkung *f* | **~ de position** | attitude || Stellungnahme *f* | **~ de possession** ① | taking possession || Besitzergreifung *f*; Inbesitznahme *f* | **~ de possession** ② | taking over || Übernahme *f* | **~ du (de) pouvoir** | rise to power; seizure of power || Machtergreifung *f*; Machtübernahme *f* | **hors de ~** | out of reach || außer Reichweite.

**prise** *f* ⑧ | **~ de corps** | arrest; apprehension; arrestation; arrestment; arresting || Festnahme *f*; Ergreifung *f*; Verhaftung *f*; Arrest *m* | **~ d'un voleur** | capture of a thief || Ergreifung eines Diebes.

**prise** *f* © [capture] | taking; capture || Wegnahme *f* eines Schiffes; Kaperung *f* | **conseil (tribunal) des ~s**; **cour de ~** | prize court || Prisengericht *n*; Prisengerichtshof *m*; Prisenhof *m*; Prisenrat *m* | **~ en mer** | capture at sea || Aufbringung *f* (Kaperung *f*) auf hoher See | **part de ~** | prize money || Prisenanteil *m*; Prisengeld *n* | **en ~** | in danger of being captured (taken) (seized) || der Gefahr der Wegnahme (der Aufbringung) ausgesetzt.

**prise** *f* ⑨ [navire capturé] | prize; captured ship || Prise *f*; gekapertes Schiff *n* | **de bonne ~** | as lawful prize || als gute Prise | **déclarer un navire bonne ~** | to declare (to condemn) a ship as a lawful prize || ein Schiff als gute Prise erklären.

**prise** *f* ⓔ [prélèvement] | drawing || Entnahme *f*; Abhebung *f* | **~ d'espèces** | cash withdrawal; drawing of cash || Barentnahme; Barabhebung.

**prisée** *f* [~ et estimation] | appraisement; valuation; estimate || Schätzung *f*; Abschätzung *f*; Preisanschlag *m*.

**priser** *v* Ⓐ [évaluer] | to appraise; to estimate || schätzen; abschätzen; taxieren.

**priser** *v* Ⓑ [estimer] | **~ qch.** | to set a high value on sth.; to value sth. || etw. hoch schätzen (bewerten).

**priseur** *m* [commissaire-~] | appraiser; official valuer || amtlicher Schätzer *m* (Taxator *m*) (Schätzmeister *m*).

**prison** *f* Ⓐ [maison d'arrêt] | prison; jail || Gefängnis *n*; Gefangenenanstalt *f*; Strafanstalt *f* | **atelier ~** | workhouse || Arbeitsgefängnis; Arbeitshaus *n* | **bris (évasion) de ~** | prison-breaking; jailbreak || Ausbrechen *n* aus dem Gefängnis | **~ en commun** | group confinement || Gemeinschaftshaft *f* | **cour de ~** | prison yard || Gefängnishof *m* | **dépôt à la ~** | commitment to prison || Einlieferung *f* in das (ins) Gefängnis | **~ des jeunes détenus** | reformatory || Erziehungsanstalt *f* | **~ pour dettes** | debtor's prison || Schuldgefängnis | **directeur de ~** | prison governor (warden) || Gefängnisdirektor *m* | **échappé (évadé) de ~** | prison breaker || Ausbrecher *m* | **~ d'Etat** | state prison || Staatsgefängnis | **gardien de ~** | jailer || Gefängnisaufseher *m* | **gardienne de ~** | jaileress || Gefängniswärterin *f* | **mise en ~** | imprisoning || Inhaftierung *f* | **régime des ~s** | prison administration; penitentiary system || Gefängniswesen *n*; Gefängnisverwaltung *f*.

★ **~ cellulaire** | cellular prison || Zellengefängnis | **~ préventive** | house of detention || Untersuchungsgefängnis.

★ **aller en ~** | to go to prison (to jail) || ins Gefängnis gehen | **détenir (tenir) q. en ~** | to detain sb.; to keep sb. prisoner || jdn. in Haft halten (behalten); jdn. gefangen halten | **envoyer (jeter) (mettre) q. en ~** | to commit sb. to prison; to put sb. into prison; to imprison (to jail) sb. || jdn. ins Gefängnis bringen lassen (setzen) (stecken); jdn. dem Gefängnis überweisen; jdn. gefangen setzen; jdn. einsperren (einkerkern) | **être en ~**; **être écroué à la ~** | to be in prison (in jail) || im Gefängnis sein (sitzen) | **être mis en ~** | to be put (to be sent) (to be thrown) into prison; to be put into jail || ins Gefängnis gesteckt (geworfen) werden; eingesperrt werden | **s'échapper (s'évader) de ~** ; **forcer sa ~** | to break prison (jail) || aus dem Gefängnis ausbrechen.

**prison** *f* Ⓑ [emprisonnement; peine de ~] | imprisonment; prison || Gefängnisstrafe *f*; Gefängnis *n* | **... ans de ~** | ... years of imprisonment || ... Jahre Gefängnis | **~ pour dettes** | imprisonment for debt || Schuldhaft *f* | **trois mois de ~** | three months in prison; imprisonment for three months; a three months' prison term || drei Monate Gefängnis (im Gefängnis); eine Gefängnisstrafe von drei Monaten | **sous peine de ~** | under penalty of imprisonment || bei Gefängnisstrafe | **~ perpétuelle** | imprisonment for life; life imprisonment || lebenslängliches Gefängnis; lebenslängliche Gefängnisstrafe.

★ **être condamné à la ~** | to be sentenced to go to prison; to be sentenced to (to be punished with) imprisonment; to be given a prison term || zu Gefängnis (zu Gefängnisstrafe) verurteilt werden; Gefängnisstrafe erhalten | **condamner q. à ~**; **punir q. de ~** | to sentence sb. to (to punish sb. with) imprisonment; to give sb. a prison term; to send sb. to prison || jdn. mit Gefängnis bestrafen; jdn. zu Gefängnis (zu Gefängnisstrafe) verurteilen; jdn. mit Gefängnisstrafe belegen | **faire de la ~** | to serve a sentence (a term) of imprisonment (a prison term) || eine Gefängnisstrafe verbüßen (absitzen).

**prisonnier** *m* | prisoner || Gefangener *m* | **délivrance illégale d'un ~ (de ~s)** | rescue of a prisoner (of prisoners) || Gefangenenbefreiung *f* | **échange de ~s** | exchange of prisoners; cartelling || Austausch *m* von Gefangenen; Gefangenenaustausch | **~ d'Etat** ① | prisoner of state || Staatsgefangener | **~ d'Etat** ② | political prisoner || politischer Gefangener | **~ de guerre** | war prisoner; prisoner of war || Kriegsgefangener | **camp de ~s de guerre** | prisoner of war camp || Gefangenenlager *n* | **~ politique** | political prisoner; state prisoner || politischer Gefangener (Häftling *m*).

★ **se constituer ~**; **se rendre ~** | to give os. up ||

**prisonnier** *m, suite*
sich gefangen geben | **se constituer ~ (se rendre ~) entre les mains de la police** | to give os. up (to surrender) to the police || sich der Polizei stellen | **faire q. ~** | to take sb. prisoner (in custody); to imprison sb. || jdn. gefangen (in Haft) nehmen.

**prisonnier** *adj* | imprisoned; captive || gefangen.

**privatif** *adj* | **peine ~ ve de liberté** | imprisonment || Freiheitsstrafe *f*.

**privation** *f* Ⓐ | deprivation; loss || Entziehung *f*; Verlust *m* | **~ du droit électoral (de vote); ~ de vote** | disfranchisement || Entziehung (Entzug *m*) des Wahlrechts; Wahlrechtsentziehung | **~ des droits civiques** | deprivation (loss) of civic rights; civic degradation || Aberkennung *f* der bürgerlichen Ehrenrechte | **~ de jouissance** | deprivation of enjoyment || Entziehung des Genusses; Genußentziehung | **~ de liberté** | false imprisonment || Freiheitsentziehung; Freiheitsberaubung *f*.

**privation** *f* Ⓑ [gêne] | privation; hardship || Entbehrung *f*; Not *f*; Mangel *m* | **vivre dans la ~** | to live in want (in privation) || in Not (unter Entbehrungen) leben.

**privatisation** *f* | denationalisation; restoration to private enterprise || Reprivatisierung *f*; Entnationalisierung *f*.

**privautés** *fpl* | undue familiarity || ungebührliche Vertraulichkeit *f* | **prendre des ~ avec q.** | to take liberties with sb. || sich jdm. gegenüber ungehörige Vertraulichkeiten herausnehmen.

**privé** *adj* | private || privat | **accusateur ~** | complainant || Privatstrafkläger *m*; Privatkläger | **acte ~ ; écriture ~ e** | private document (instrument) || Privaturkunde *f*; privatschriftliche Urkunde | **adresse ~ e** | private (home) address || Privatadresse *f* | **affaire ~ e** | private affair (matter) (business) || Privatsache *f*; Privatangelegenheit *f* | **banque ~ e** | private bank || Privatbank *f*; Bankfirma *f* | **charité ~ e** | private charity || private Mildtätigkeit *f* | **chemin ~** | private road || Privatweg *m* | **chemin de fer ~** | private railway company || Privatbahn *f*; Privateisenbahn | **compagnie ~ e** | private company (partnership) || private Gesellschaft *f*; Gesellschaft des bürgerlichen Rechts | **considérations d'ordre ~** | private (personal) considerations (reasons) || private (persönliche) Erwägungen *fpl* (Gründe *mpl*) | **droit ~** | private (civil) law || Privatrecht *n*; Zivilrecht | **rapports de droit ~** | relations under private law || privatrechtliche Verhältnisse *npl* | **droit international ~** | private international law || internationales Privatrecht *n* | **d'après le droit ~** | according to private law || privatrechtlich | **école ~ e** | private school || Privatschule *f* | **économie ~** | private economy || Privatwirtschaft *f* | **encaisse ~ e; fonds ~ s** | private cash || private Barschaft *f*; Privatkasse *f* | **enseignement ~** | private education || Privaterziehung *f* | **entrepreneur ~** | private contractor || Privatunternehmer | **entreprise ~ e; établissement ~** | private (personal) enterprise; private undertaking (concern) (establishment) || Privatunternehmen *n*; Privatunternehmung *f*; Privatbetrieb *m* | **fortune ~ e** | private fortune (means); private (personal) property || Privatvermögen *n*; Privatbesitz *m* | **industrie ~ e** | private industry || Privatindustrie *f* | **initiative ~ e** | private initiative || private Initiative *f*; Privatinitiative | **intérêts ~ s** ① | private interests || Privatinteressen *npl* | **les intérêts de l'industrie ~ e** | the interests of private enterprise || die Interessen *npl* der Privatwirtschaft; die privatwirtschaftlichen Interessen | **intérêts ~ s** ② | bye interests || Nebeninteressen *npl* | **passer en mains ~ es** | to pass into private hands || in Privatbesitz (in privaten Besitz) (in Privathand) übergehen | **en son nom propre et ~** | in (under) one's own name || in eigenem Namen *m*; im eigenen Namen | **obligation ~ e** | private bond || Privatschuldschein *m* | **émission d'obligations ~ es** | private bond issue || Ausgabe *f* privater Schuldverschreibungen | **propriété ~ e** | private property (ownership) || Privatbesitz *m*; Privateigentum *n*; persönliches Eigentum | **renseignements ~ s** | private (confidential) information | private (vertrauliche) Mitteilungen *fpl*; Privatauskunft *f* | **réunion ~ e** | private party || Privatgesellschaft *f* | **séance ~ e** | private session (sitting) || nicht öffentliche Sitzung *f* | **se réunir en séance ~ e** | to sit in private || nicht öffentlich tagen | **secrétaire ~** | personal (private) secretary || Privatsekretär(in) | **sous seing ~** || by private treaty (contract) (agreement) || durch privatschriftlichen Vertrag; durch Privaturkunde; durch Privatakt [VIDE: **seing privé** *m*] | **télégramme ~** | private telegram || persönliches Telegramm *n*; Privattelegramm | **dans la vie ~ e** | in private life || im Privatleben *n*.

**privément** *adv* Ⓐ | privately || privatim.

**privément** *adv* Ⓑ [en simple particulier] | as a private individual || als Privatperson.

**priver** *v* | **~ q. d'un droit** | to deprive sb. of a right || jdm. ein Recht entziehen | **~ q. du droit électoral** | to disfranchise sb. || jdm. das Wahlrecht entziehen | **~ q. d'une exception** | to deprive sb. of a plea || jdm. eine Einrede abschneiden | **~ q. de travail** | to throw sb. out of work || jdn. um seine Arbeit (Stellung) bringen; jdn. arbeitslos machen.

**privilège** *m* Ⓐ [prérogative] | privilege; prerogative || Vorrecht *n*; Privileg *n* | **~ d'âge** | seniority; right of seniority || Altersvorrecht; Altersvorrang *m* | **les ~ s de la noblesse** | the privileges of the nobility || die Adelsprivilegien *npl*.

**privilège** *m* Ⓑ [droit reconnu par écrit] | grant; charter; chartered right || verbrieftes Recht *n*; Privileg *n*; Freibrief *m* | **~ de la Banque** | bank charter (privilege) || Bankprivileg | **~ d'émission de billets de banque** | right of issuing (right to issue) bank notes; note issuing privilege || Notenbankprivileg; Notenausgaberecht | **~ des postes** | postal privilege || Postprivileg; Postmonopol *n*; Postzwang *m*.

**privilège** *m* Ⓒ [droit de préférence] | preference; preferential right || Vorrecht *n*; Vorzugsrecht *n*;

Vorrang *m* |**atteinte portée aux ~s de q.** | prejudice to sb.'s privileges || Beeinträchtigung *f* der Vorrechte von jdm. | **concours de ~s** | equality of rights || Rechtsgleichheit *f* | **accorder (donner) à q. le ~ de faire qch.** | to privilege sb. to do sth.; to grant sb. the privilege of doing sth. || jdm. ein Vorrecht (ein Privileg) einräumen; jdm. das Vorrecht geben (jdn. bevorrechtigen) (jdn. privilegieren) (jdn. mit dem Vorrecht ausstatten), etw. zu tun | **avoir le (jouir du) ~ de faire qch.** | to enjoy (to have) the privilege of doing sth.; to be privileged to do sth. || das Vorrecht (das Privileg) haben (genießen), etw. zu tun; bevorrechtigt (privilegiert) sein, etw. zu tun | **concéder un ~ à q.** | to concede a privilege to sb. || jdm. ein Vorrecht einräumen; jdm. ein Privileg gewähren | **être exempté de qch. par ~** | to be privileged from sth. || von etw. durch ein Vorrecht ausgenommen sein | **violer les ~ s de q.** | to invade sb.'s privileges || in jds. Vorrechte (Privilegien) eingreifen; jds. Vorrechte verletzen.

**privilège** *m* Ⓓ [license] | licence [GB]; license [USA] || Lizenz *f*; Konzession *f* | **accorder un ~ à q.** | to give sb. a concession; to give (to grant) a licence to sb.; to license sb. || jdm. eine Lizenz (eine Konzession) geben (gewähren) (erteilen) (bewilligen); jdn. konzessionieren.

**privilège** *m* Ⓔ [droit de gage] | lien; charge || Pfandrecht *n*; Zurückbehaltungsrecht *n* | **~ de créancier** | creditor's lien (right of lien) || Pfandrecht (Zurückbehaltungsrecht) des Gläubigers; Gläubigerpfandrecht | **~ d'hypothèque** | mortgage charge (debt); debt on mortgage || Hypothekenpfandrecht; Hypothekenschuld *f*; hypothekarische Belastung *f* (Schuld) | **~ du vendeur** | vendor's lien || Verkäuferpfandrecht; Pfandrecht (Zurückbehaltungsrecht) des Verkäufers | **~ du voiturier** | carrier's lien || Frachtführerpfandrecht. ★ **~ général** | general lien || Gesamtpfandrecht *n*; allgemeines Pfandrecht (Zurückbehaltungsrecht) | **~ maritime** | maritime lien || Schiffspfandrecht | **libre de ~s** | free of lien || pfandfrei | **avoir un ~ sur qch.** | to have a lien (a charge) on sth. || ein Pfandrecht (ein Zurückbehaltungsrecht) an etw. haben.

**privilège** *m* Ⓕ [traitement de faveur] | preferential treatment || bevorzugte Behandlung *f*; Begünstigung *f* | **~ fiscal** | tax privilege; preferential fiscal (tax) treatment || steuerliche Begünstigung | **à ~s fiscaux** | tax-privileged || steuerbegünstigt.

**privilégié** *adj* Ⓐ [jouissant d'un privilège ou de privilèges] | privileged || bevorrechtigt | **les classes ~es** | the privileged classes; the privileged *pl* || die bevorzugten (die privilegierten) Klassen *fpl*.

**privilégié** *adj* Ⓑ [institué par charte] | chartered || privilegiert | **banque ~e** | chartered bank || privilegierte Bank | **compagnie ~e** | chartered company || privilegierte Gesellschaft.

**privilégié** *adj* Ⓒ [jouissant de préférence] | preferential; preferred || bevorzugt | **action à droit de vote ~** | multiple share || Mehrstimmrechtsaktie *f* | **actions ~es** | preference shares (stock) || Vorzugsaktien *fpl*; Prioritätsaktien | **créance ~e; dette ~e** | preferential (preferred) (privileged) debt (claim) || bevorrechtigte (privilegierte) Forderung *f* | **créancier ~** | privileged creditor || bevorrechtigter (privilegierter) Gläubiger *m*; Prioritätsgläubiger | **dividende ~** | preferential (preferred) dividend; dividend on preferred shares (stock) || Vorzugsdividende *f*; Dividende auf die Vorzugsaktien | **position ~e** | exceptional (special) (privileged) position || bevorzugte Stellung *f*; Sonderstellung; Ausnahmestellung | **tarif douanier ~** | preferential tariff (duty) || Vorzugszolltarif *m*; Vorzugszoll *m* | **à titre ~** | privileged; preferred || bevorrechtigt; bevorzugt; mit Vorrang.

**privilégier** *v* Ⓐ [accorder un privilège] | to privilege || privilegieren; mit einem Privileg ausstatten.

**privilégier** *v* Ⓑ [concéder une licence] | to license || konzessionieren; lizenzieren.

**prix** *m* ou *mpl* Ⓐ | price; rate || Preis *m*; Kurs *m* | **abaissement des ~** ① | reduction of prices; price reduction || Herabsetzung *f* (Senkung *f*) der Preise; Preissenkung | **abaissement des ~** ② | fall in prices; dropping of prices || Fallen *n* (Sinken *n*) der Preise; Preissturz *m* | **~ d'abonnement; ~ de l'abonnement** | subscription price (rate); rate of subscription || Abonnementspreis; Bezugspreis; Abonnementsgebühr *f* | **~ d'abonnement pour le téléphone** | telephone rate; telephone subscription rate || Fernsprechteilnehmergebühr *f*; Fernsprechgrundgebühr; Telephongrundgebühr | **~ d'achat** ①; **~ d'acquisition** | purchase (purchasing) price || Kaufpreis; Einkaufspreis; Anschaffungspreis; Erwerbspreis | **~ d'achat** ② | cost price; prime (actual) cost *pl* || Anschaffungskosten *pl*; Gestehungskosten | **~ d'achat** ③ | buying-in price || Einkaufspreis | **les ~ d'achat et de vente** | the purchase and sales (selling) prices || die Ankaufs- (Einkaufs-) und Verkaufspreise | **~ d'adjudication** ① | price of adjudication || Zuschlagspreis | **~ d'adjudication** ② | proceeds of the auction; auction price || Versteigerungserlös *m*; Ersteigerungspreis | **~ d'affrètement** ①; **~ du fret** ① | freight; carriage; freightage || Fracht *f*; Frachtgeld *n*; Frachtgebühr *f* | **~ d'affrètement** ②; **~ du fret** ② | freight rate (charge) || Frachtsatz *m*; Frachttarif *m* | **à ~ d'argent** | for money or money's worth || für Geld oder Geldeswert | **articles de ~** | valuable (costly) (expensive) articles || Wertgegenstände *mpl*; Wertsachen *fpl* | **augmentation de ~** | rise (increase) in price; higher price || Preiserhöhung *f*; Preisaufschlag *m*; Mehrpreis *m* | **baisse de (des) ~** | decline in (fall of) prices || Rückgang *m* (Fallen *n*) der Preise; Preisrückgang | **politique de baisse des ~** | policy of lowering prices || Preissenkungspolitik *f* | **~ de barème** | list price; scale charge || Tarifpreis; Listenpreis | **~ de base** | basis (base) price; basic rate || Grundpreis | **bordereau de ~ (des ~)** | price list || Preisliste *f*; Preisverzeichnis *n* | **calculation des ~** | calcula-

**prix** *m* Ⓐ *suite*
tion of prices; price calculation; pricing ‖ Preisgestaltung *f;* Preisbildung *f;* Preiskalkulation *f* | **catalogue avec ~** | priced catalogue; price current (list) (catalogue); list (catalogue) of prices ‖ Katalog *m* mit Preisangabe; Preisliste *f;* Preiskatalog | **~ de catalogue** | list (catalogue) price ‖ Listenpreis; Katalogpreis; Preis laut Katalog | **~ de cession** | assignment price ‖ Abtretungspreis | **~ de cession des fabricants** | manufacturer's selling (supply) price ‖ Herstellerabgabepreis; Herstellerlieferpreis | **~ de cession interne aux filiales** | in-group transfer price ‖ Konzernverrechnungspreis; Verrechnungspreis an Tochtergesellschaften | **~ du change** | exchange premium; premium of exchange ‖ Umrechnungsgeld *n* | **clause de ~ ferme** | fixed price clause ‖ Festpreisklausel *f* | **~ de clôture** | closing price (rate) ‖ Schlußkurs *m;* letzter Kurs | **comité des ~** | price control board (committee) ‖ Preisüberwachungsausschuß *m;* Preisüberwachungsstelle *f* | **~ au comptant** | cash price; price for cash ‖ Barpreis; Preis bei Barzahlung | **~ de consommateur; ~ à la consommation** | consumer price ‖ Verbraucherpreis | **~ du contrat** | contract price ‖ Submissionspreis; Lieferungspreis; Vertragspreis | **contrôle des ~** ① | control of prices; price control (administration) ‖ Preisüberwachung *f;* Preiskontrolle *f* | **contrôle des ~** ② | price administration ‖ Preiskontrollstelle *f* | **cote des ~** ① | price quotation; quotation of prices; prices quoted ‖ Preisnotiz *f;* Preisnotierung *f* | **cote des ~** ② | list (statement) of prices ‖ Preisliste *f;* Preisverzeichnis *n;* Preistarif *m* | **~ de déclenchement** | activating (trigger) price ‖ Auslösungspreis | **~ mpl des denrées alimentaires** | food prices ‖ Lebensmittelpreise *mpl* | **~ de départ** | upset (put-up) price ‖ Mindestgebot *n;* geringstes Gebot | **~ départ usine** | ex-works (ex-factory) price ‖ Preis ab Werk | **~ désaisonnalisé** | seasonally-adjusted price ‖ saisonbereinigter Preis | **~ de détail** | retail (retail selling) price ‖ Kleinhandelspreis; Kleinverkaufspreis; Detailverkaufspreis | **diminution de ~ (sur le ~); réduction de ~ (des ~)** | reduction of (in) price; price reduction; cut in prices ‖ Preisermäßigung *f;* Preisherabsetzung *f;* Preisminderung *f;* Preissenkung *f;* Preisnachlaß *m* | **action en diminution de ~ (en réduction du ~)** | action for reduction of price ‖ Klage *f* auf Minderung des Preises; Preisminderungsklage | **direction des ~** | regulating of prices; price regulation ‖ Preislenkung *f;* Preisregelung *f* | **écart des ~** | price difference; difference in prices ‖ Preisunterschied *m;* Preisdifferenz *f* | **~ d'écluse** | sluice-gate price ‖ Einschleusungspreis | **~ d'émission (de l'émission)** | issue (issuing) price; rate of issue ‖ Ausgabekurs *m;* Emissionskurs; Emissionspreis | **~ d'ensemble** | total (inclusive) price ‖ Gesamtpreis | **~ d'entrée** ① | entrance fee; door (gate) money ‖ Eintrittsgeld *n;* Einlaßgeld; Eintrittsgebühr *f* | **~ d'entrée** ② | admission fee ‖ Aufnahmegebühr *f* | **~ d'estimation** | estimated value ‖ Schätzungswert *m* | **étiage des ~** | lowest price level ‖ niedrigstes Preisniveau *n* | **évolution des ~** | price movement ‖ Entwicklung *f* der Preise; Preisbewegung *f* | **~ d'expédition; ~ de transport** | price of conveyance; transportation cost (costs); cost of carriage (of transportation); shipping (forwarding) (transport) charges ‖ Beförderungspreis; Beförderungskosten *pl;* Transportkosten | **~ de fabrique** | manufacturer's (producer) price ‖ Herstellerpreis; Fabrikpreis; Preis ab Werk | **~ de facture** | invoice price ‖ Rechnungspreis ‖ Fakturenpreis | **~ de fantaisie** | fancy price ‖ Liebhaberpreis; Phantasiepreis | **~ de faveur** | preferential (special) price ‖ Vorzugspreis; Ausnahmepreis | **~ de faveur spécial** | extra special price ‖ Sondervorzugspreis; besonderer Ausnahmepreis | **fixation des ~** | fixing of prices; pricing ‖ Preisfeststellung *f;* Preisbestimmung *f;* Preisermittlung *f* | **fixation officielle de ~** | official fixing of prices ‖ amtliche (offizielle) Preisfestsetzung *f* | **fluctuations de ~** | price fluctuations; fluctuation in prices (of the market) ‖ Preisschwankungen *fpl;* Kursschwankungen | **~ à forfait** ① | contract(ing) price; price as per contract ‖ ausgemachter (vereinbarter) Preis; Lieferpreis; Kontraktpreis | **~ à forfait** ② | all-in price; lump-sum price ‖ Pauschalpreis | **~ à forfait** ③ | price according to tender ‖ Submissionspreis | **~ franco frontière** | price free frontier ‖ Preis frei Grenze | **~ franco frontière de la Communauté** | price free at Community frontier ‖ Preis frei Gemeinschaftsgrenze | **~ garanti** | guaranteed price ‖ garantierter Preis | **~ minimum garanti** | guaranteed minimum price ‖ garantierter Mindestpreis | **garantie de ~** | price guarantee ‖ Preisgarantie *f* | **~ de (en) gros; ~ de demi-gros** | wholesale price ‖ Großhandelspreis; Großverkaufspreis; Engrospreis | **hausse des ~; majoration de ~** | rise (increase) (advance) in price(s) ‖ Preissteigerung *f;* Preiserhöhung *f* | **hausse illicite des ~** | unlawful price increase ‖ unerlaubte Preissteigerung *f* | **hausses des ~** | price increases ‖ Preisanhebungen *fpl* | **~ indicatif** | target price ‖ Richtpreis | **~ indicatif de base** | basic target price ‖ Grundrichtpreis | **~ indicatif de marché** | market target price ‖ Marktrichtpreis | **~ indicatif à la production** | producer (production) target price ‖ Erzeugerrichtpreis.
★ **indice des ~** | price index ‖ Preisindex *m* | **indice des ~ de consommateur** | index of consumer prices; consumer (consumer's) price index ‖ Index *m* der Konsumentenpreise; Verbraucherpreisindex | **indice des ~ de détail** | retail price index ‖ Einzelhandelspreisindex *m* | **indice des ~ de gros** | wholesale price index ‖ Großhandelspreisindex *m.*
★ **~ d'insertion** | advertising rate ‖ Anzeigenpreis; Insertionspreis | **~ d'intervention** | intervention price ‖ Interventionspreis | **~ d'intervention de**

**base** | basic intervention price || Grundinterventionspreis | **~ d'intervention dérivé** | derived intervention price || abgeleiteter Interventionspreis | **~ d'intervention unique** | single intervention price || einheitlicher Interventionspreis | **limite de ~** | price limit || Preislimit *n* | **~ de liquidation** | settlement (settling) price || Regulierungspreis; Liquidationspreis | **~ de livraison** | price of delivery || Lieferpreis; Bezugspreis | **~ de location** | rent; rental || Miete *f;* Mietzins *m;* Mietsbetrag *m* | **~ de ( ~ de la) main-d'œuvre** | cost of labo(u)r || Arbeitslohn *m;* Arbeitslöhne *mpl;* Löhne | **~ du marché; ~ sur la place** | market price (quotation); current (trade) price || Marktpreis; Handelspreis | **~ sur le marché intérieur** | home (home-market) price || Inlandpreis | **~ du marché mondial** | world market price || Weltmarktpreis | **~ maximum au consommateur (à la consommation)** | maximum consumer price || Verbraucherhöchstpreis | **~ maximum (de vente) au détail** | maximum retail price || Höchstpreis im Einzelhandel (im Kleinverkauf); Einzelhandelshöchstpreis | **mécanisme des ~** | price mechanism || Preismechanismus *m* | **~ minimal garanti au producteur** | guaranteed minimum producer price || garantierter Erzeugermindestpreis | **~ minimum franco usine** | minimum price free at works (delivered works) || Preis frei Fabrik (Werk) | **mise à ~** ① | pricing || Preisansatz *m* | **mise à ~** ② | put-up (upset) price || Mindestgebot; geringstes Gebot *n* | **à moitié ~** | at half-price || zum halben Preis | **mouvement des ~** | price movement || Preisbewegung *f;* Preisentwicklung *f* | **~ moyen pondéré** | weighted average price || gewogener Durchschnittspreis | **niveau des ~** | price level; standard of prices || Preisniveau *f;* Preisspiegel *m* | **stabilité du niveau des ~** | stability of price levels (of the level of prices) || stabiles Preisniveau *f* | **~ d'objectif** | guide price || Zielpreis | **objet de ~** | valuable (costly) (expensive) article || Wertgegenstand *m;* Wertsache *f* | **~ d'offre** | offer (quoted) price || Angebotspreis | **~ d'offre franco frontière** | offer (quoted) price free at frontier || Angebotspreis frei Grenze | **à ~ d'or** | for a high price; for gold || für (gegen) einen hohen Preis; für Geld oder Geldeswert | **~ de passage; ~ de voyage** | passage money || Reisegeld *n;* Überfahrtsgeld; Überfahrtspreis | **au ~ de pertes sévères** | at heavy sacrifice || mit schweren Verlusten | **~ plafond** | ceiling price || obere Preisgrenze *f;* Preisobergrenze; Höchstpreis | **~ plancher** | floor price || untere Preisgrenze *f;* Preisuntergrenze; Mindestpreis | **pression sur les ~** | pressure on (on the) prices || Druck *m* auf die Preise; Preisdruck | **~ de la prime** | option price || Optionspreis | **~ de la production** | cost *pl* of production; production cost(s) || Herstellungskosten *pl;* Produktionskosten | **~ à la production** | producer price || Erzeugerpreis | **~ à la production communautaire** | Community producer price || gemeinschaftlicher Erzeugerpreis | **question de ~** | matter of price || Preisfrage *f* | **~ du rachat** | amount required for redemption || Ablösungssumme *f;* Ablösungsbetrag *m* | **raffermissement des ~** | firming-up (steadying) of prices || Versteifung *f* (Festigung *f* ) der Preise | **~ de réclame** | knock-down price || Reklamepreis; niedrigster Preis; Schleuderpreis | **réglementation des ~** | official fixing of prices || amtliche (offizielle) Preisfestsetzung *f;* Preisregelung *f* | **~ rendu** | delivered price || Preis geliefert | **~ du report (des reports)** | continuation (contango) (backwardation) rate; rate of contango || Reportkurs *m;* Deportkurs | **reprise des ~** | recovery of prices; price recovery || Ansteigen *n* (Anziehen *n*) (Anstieg *m*) (Wiederanstieg) der Preise; Preisanstieg | **~ de retrait** | withdrawal price || Rücknahmepreis | **~ de revente** | resale (reselling) price || Wiederverkaufspreis.

★ **~ de revient** | cost (original cost) price; self (prime) (actual) cost *pl* || Gestehungspreis; Selbstherstellungspreis; Selbstkostenpreis | **les ~ de revient moyens** | the average (production) cost *pl* | die durchschnittlichen Gestehungskosten *pl* | **~ de revient nationaux moyens** | average national production costs || durchschnittliche inländische Gestehungskosten | **~ de revient total** | total cost *pl* || Gesamtgestehungskosten *pl.*

★ **~ de série** | contract price [for public works] || Submissionspreis [bei öffentlichen Arbeiten] | **~ de seuil** | threshold price || Schwellenpreis | **~ de seuil de déclenchement du mécanisme de l'intervention** | activating price for intervention || Schwellenpreis für die Auslösung des Interventionssystems | **~ de solde** | bargain price || Ausverkaufspreis | **~ de souscription** ① | price (rate) of subscription; subscription rate || Zeichnungskurs *m;* Zeichnungspreis; Bezugspreis | **~ de souscription** ② | subscription price || Vorbestellpreis | **mesures de soutien des ~** | price support measures || Preisstützungsmaßnahmen | **stabilisation des ~** | stabilization of (of the) prices; price stabilization || Stabilisierung *f* der Preise; Preisstabilisierung | **stabilité (tenue) des ~** | steadiness of prices || Stabilität *f* (Festigkeit *f* ) der Preise; Preisstabilität | **supplément de ~** | extra (additional) charge || Preisaufschlag *m;* Preiszuschlag *m.*

★ **surveillance des ~** | price control; control of prices || Preisüberwachung *f;* Preiskontrolle *f* | **comité de surveillance des ~** | price control board (committee) || Preisüberwachungsausschuß *m* | **service de surveillance des ~** | price administration || Preisüberwachungsstelle *f.*

★ **~ *mpl* des tarifs** | tariff rates || Preise *mpl* nach dem Tarif; Tarifpreise | **~ à tempérament** | hire-purchase price || Ratenzahlungspreis; Abzahlungspreis | **~ de transfert (de cession) à l'intérieur d'un groupe** | in-group transfer price || konzerninterner Verrechnungspreis; Konzernverrechnungspreis | **~ de vente** | selling (sales) price || Verkaufspreis; Aufgabepreis; Veräußerungspreis | **~ de vente aux enchères** | auction price ||

**prix** *m* Ⓐ *suite*
Versteigerungspreis; Ersteigerungspreis | **~ net de vente** | net sales price ‖ Nettoverkaufspreis | **~ de la vie** | cost of living; living costs ‖ Kosten *pl* der Lebenshaltung; Lebenshaltungskosten.
★ **les ~ actuels** | the ruling prices ‖ die geltenden Preise | **~ bas** | low price ‖ niedriger Preis | **~ le plus bas** | lowest (rock-bottom) (knock-down) price ‖ niedrigster (äußerster) Preis; Minimalpreis | **de bas ~** | low-priced ‖ zu billigem Preis | **à des ~ compétitifs (concurrentiels)** | at competitive prices; competitively priced ‖ zu wettbewerbsfähigen (konkurrenzfähigen) Preisen | **à un ~ convenu; à ~ débattu** | at an arranged (agreed) price | zum (zu einem) vereinbarten (festgesetzten) Preis | **~ effectifs cotés** | actual quotations; prices quoted ‖ amtlich gehandelte Kurse *mpl* | **~ courant** | market (current) price ‖ Marktpreis; Handelspreis | **~ coûtant** | cost (original cost) price; prime (first) cost; cost *pl* ‖ Selbstkostenpreis; Kostenpreis; Gestehungspreis; Gestehungskosten *pl* | **~ élevé** | high price ‖ hoher Preis | **~ plus élevé** | higher price ‖ höherer Preis; Mehrpreis | **~ exceptionnel** | exceptional (special) (extra) price; bargain price ‖ Ausnahmepreis; Sonderpreis; Extrapreis; Vorzugspreis | **~ faible** | discount (trade) price ‖ Händlerpreis; Preis für Wiederverkäufer | **~ fermes** | steady (stable) prices ‖ feste (stabile) Preise | **~ fait; ~ fixe** | fixed (set) price ‖ fester (festgesetzter) Preis; Festpreis | **à ~ fixe** | at fixed prices (terms) ‖ zu festen Preisen | **~ forfaitaire** | contract price; price in the lump ‖ Lieferpreis; Submissionspreis; Pauschalpreis | **des ~ garantis** | guaranteed prices ‖ [staatlich] garantierte Preise *mpl* | **~ fort** | full (list) price ‖ voller Preis | **de haut ~** at a high price; high-priced; expensive ‖ zu teurem (hohem) Preis; teuer | **~ immodéré** | inequitable (unreasonable) price ‖ unangemessener Preis; Überpreis | **~ imposé par ...** | price fixed (laid down) by ... ‖ durch ... festgesetzter Preis | **~ intérieur** | inland price ‖ Inland(s)preis | **~ juste** | fair price ‖ angemessener Preis | **~ limité** | fixed maximum price ‖ festgesetzter Höchstpreis | **~ locatif** | rent; rental ‖ Miete *f*; Mietsbetrag *m*; Mietszins *m* | **~ marchand** ① | selling (sales) price; price of sale ‖ Verkaufspreis; Abgabepreis; Veräußerungspreis | **~ marchand** ② | market (trade) price; current price ‖ Marktpreis; Handelspreis | **~ marqué** | list (catalogue) price; scale charge ‖ Listenpreis; Katalogpreis | **~ maximum** | maximum (highest) price ‖ Höchstpreis | **~ minimum** | reserved price ‖ Mindestpreis; niedrigster Preis | **~ modérés** | moderate (reasonable) prices ‖ zivile (mäßige) Preise | **~ mondial** | price on the world market ‖ Preis auf dem Weltmarkt; Weltmarktpreis | **~ net** ① | net price ‖ Nettopreis | **~ net** ② | trade (discount) price ‖ Händlerpreis; Preis für Wiederverkäufer | **~ normal** | ordinary price ‖ Normalpreis | **à des ~ raisonnables** | at reasonable prices ‖ zu angemessenen Preisen | **~ réduit** | reduced price (rate) ‖ verbilligter (herabgesetzter) Preis | **à ~ réduit** | lowerpriced ‖ verbilligt; zu einem herabgesetzten Preis | **billet à ~ réduit** | ticket at reduced rate; cheap (reduced-rate) ticket ‖ verbilligte Fahrkarte *f* | **~ summum** | top price ‖ Spitzenpreis; höchster Preis | **au ~ taxé** | at the established price ‖ zum amtlich festgesetzten Preis | **~ unique; uniprix** | uniform price ‖ Einheitspreis | **magasin à ~ unique (uniprix)** | one-price store ‖ Einheitspreisgeschäft *n*; Einheitspreisladen *m* | **vil ~** | knock-out price ‖ Spottpreis | **à vil ~** | at a very low price; very cheap ‖ unter Preis.
★ **abaisser les ~** | to reduce (to lower) the prices ‖ die Preise herabsetzen (senken) | **attacher du ~ à qch.** | to value sth. ‖ Wert legen auf etw. | **attacher un grand ~ à qch.** | to set a high value on sth.; to price (to value) sth. high(ly) ‖ etw. hoch bewerten; einer Sache großen Wert beilegen (beimessen) | **augmenter le ~ de qch.** | to raise (to increase) the price of sth. ‖ den Preis von etw. erhöhen; etw. verteuern (teurer machen) | **attacher peu de ~ à qch.** | to price (to value) sth. low ‖ einer Sache geringen (wenig) Wert beilegen (beimessen) | **avoir du ~** | to be worth money ‖ Geld wert sein | **ne pas avoir de ~** | to be invaluable (priceless) (beyond price) ‖ unbezahlbar sein | **calculer un ~** | to arrive at a price ‖ einen Preis berechnen (kalkulieren) (ermitteln) | **coter (faire) un ~ à q.** | to quote a price to sb. ‖ jdm. einen Preis nennen (angeben) | **faire qch. à ~ d'argent** | to do sth. for money ‖ etw. für Geld tun | **hausser les ~** | to raise (to increase) prices ‖ die Preise erhöhen | **faire hausser les ~** | to send up the prices; to cause the prices to rise ‖ die Preise in die Höhe bringen; eine Steigerung der Preise verursachen | **hausser (faire monter) les ~** | to run up the prices ‖ die Preise hinauftreiben | **fixer (mettre) le ~ de qch.** | to fix a price for sth.; to set a price on sth.; to prize sth. ‖ einen (den) Preis für etw. festsetzen | **négocier un ~** | to negotiate a price ‖ einen Preis aushandeln | **raffermir les ~** | to steady prices ‖ die Preise festigen | **rapporter un bon ~ (un haut ~)** | to realize a good (high) price ‖ einen guten (hohen) Preis erzielen | **rapprocher les ~** | to approximate prices ‖ die Preise einander annähern (angleichen) | **tenir qch. en haut ~** | to prize sth. highly ‖ etw. hoch bewerten | **se vendre au ~ de ...** | to be priced at ... ‖ zum Preise von ... verkauft werden.
★ **à aucun ~** | not at any price; not on any terms ‖ um (für) keinen Preis; unter keinen Bedingungen | **à tout ~** | at any price (cost); at all costs; by all means ‖ um (für) jeden Preis; unter allen Umständen | **au-dessous du ~** | under (below) price ‖ unter Preis | **de ~** | precious; valuable; of value ‖ kostbar; wertvoll; von Wert | **hors de ~; sans ~** | above (beyond all) (without) price; without price; extravagantly dear; priceless ‖ unerschwinglich; unbezahlbar | **pour ~** | on a fair comparison ‖ bei vernünftiger Abwägung.

**prix** *m* Ⓑ [prime] | reward; prize ‖ Preis *m*; Prämie *f*;

Gewinst *m;* Belohnung *f;* Auszeichnung *f* | ~ **de consolation** | consolation prize ‖ Trostpreis | **distribution des** ~ | distribution of prizes ‖ Preisverteilung *f* | **gagnant du** ~ | prizewinner ‖ Preisträger *m;* Gewinner *m.*
— **courant** *m* | price current (list) (catalogue); list (catalogue) of prices ‖ Preisliste *f;* Preisverzeichnis *n;* Preistarif *m;* Preiskatalog *m.*
— **limite** *f* | price limit ‖ Preisgrenze *f;* Preislimit *n.*
— **or** *m* Ⓐ | gold price ‖ Goldpreis *m.*
— **or** *m* Ⓑ | rate for gold ‖ Goldkurs *m;* Goldagio *n;* Goldprämie *f.*
**probant** *adj* | probative; conclusive ‖ beweisend; beweiskräftig | **acte** ~ ① | act of proving (of furnishing proof) ‖ Beweishandlung *f* | **acte** ~ ② | piece (article) of evidence; voucher in proof; voucher ‖ Beweisstück *n;* Beweisurkunde *f* | **argument** ~ | conclusive argument ‖ schlüssiges Argument *n* | **force** ~ **e** ① | probatory force; probative weight ‖ Beweiskraft *f* | **force** ~ **e** ② | conclusiveness ‖ Schlüssigkeit *f* | **de force** ~ **e** | conclusively ‖ in schlüssiger Weise | **pièces** ~ **es** | documentary (written) evidence; evidence in writing ‖ Beweisstücke *npl;* Beweis *m* durch Urkunden; Urkundenbeweis | **raison** ~ **e** | conclusive reason ‖ beweiskräftiger Grund *m.*
**probité** *f* | probity; uprightness; honesty ‖ Rechtschaffenheit *f;* Redlichkeit *f;* Ehrlichkeit *f.*
**procédé** *m* Ⓐ | process ‖ Verfahren *n* | ~ **de combinaison** | process of combination ‖ Kombinationsverfahren | **développement de** ~ **s techniques** | development of technical processes ‖ technische Verfahrensentwicklung *f* | ~ **de fabrication** | manufacturing (production) process ‖ Herstellungsverfahren; Fabrikationsverfahren; Herstellungsprozeß *m;* Produktionsprozeß *m* | ~ **de travail** | operating (working) process ‖ Arbeitsverfahren; Arbeitsprozeß *m* | ~ **secret** | secret process ‖ Geheimverfahren | ~ **spécial** | special process ‖ Spezialverfahren.
**procédé** *m* Ⓑ [conduite] | dealing ‖ Verhalten *n;* Betragen *n;* Benehmen *n;* Umgang *m* | **échange de bons** ~ **s** | exchange of courtesies (of civilities) ‖ Austausch *m* von Höflichkeiten (von Aufmerksamkeiten) | **manque de** ~ **s** | impoliteness; discourtesy ‖ unhöfliches Verhalten *n;* Unhöflichkeit *f* | ~ **s honnêtes** | square dealing ‖ ehrliche (aufrichtige) Haltung *f.*
**procédé** *m* Ⓒ [manière de procéder] | line of action ‖ Vorgehen *n.*
**procéder** *v* Ⓐ [agir] | to proceed ‖ vorgehen | ~ **à une enquête** | to start (to institute) an inquiry ‖ eine Untersuchung einleiten | ~ **par étapes** | to proceed by stages ‖ schrittweise (in Etappen) vorgehen | ~ **avec méthode** | to proceed methodically ‖ methodisch (systematisch) vorgehen | ~ **avec prudence** | to proceed cautiously ‖ mit Vorsicht (Umsicht) vorgehen | ~ **au scrutin** | to take the vote ‖ zur Abstimmung schreiten.
**procéder** *v* Ⓑ [agir judiciairement] | ~ **contre q.** | to proceed (to take proceedings) against sb.; to go to law against sb. ‖ gegen jdn. vorgehen (gerichtlich vorgehen) (einen Prozeß einleiten).
**procéder** *v* Ⓒ [tirer son origine de] | ~ **de qch.** | to originate from sth. ‖ herkommen von.
**procédure** *f* Ⓐ [procédé] | process ‖ Verfahren *n* | ~ **de la délivrance de(s) brevets** | procedure on the granting of letters patent ‖ Patenterteilungsverfahren; Patentierungsverfahren | ~ **de l'examen** | procedure of examining; examination ‖ Prüfungsverfahren | ~ **de répartition** | allocation procedure ‖ Umlageverfahren; Umlegung *f* | ~ **électorale** | electoral procedure ‖ Wahlverfahren.
**procédure** *f* Ⓑ [devant les tribunaux] | procedure; proceeding(s) ‖ Verfahren *n;* Prozeß *m;* Prozeßverfahren *n* | **acte de** ~ | pleadings *pl* ‖ Prozeßhandlung *f* | ~ **en annulation** | annulment proceedings ‖ Anfechtungsprozeß | ~ **d'arbitrage;** ~ **arbitrale** | arbitration procedure (proceedings); arbitration ‖ Schiedsgerichtsverfahren; schiedsgerichtliches (schiedsrichterliches) Verfahren; Schiedsverfahren | ~ **d'arbitrage obligatoire** | compulsory arbitration ‖ Zwangsschlichtung *f* | **arrêt (arrêt provisoire) (cessation) de la** ~ | stay of proceedings ‖ Einstellung *f* (Aussetzung *f*) des Verfahrens; Verfahrenseinstellung | **demande en cessation de la** ~ | plea in abatement; abater ‖ Antrag *m* auf Einstellung des Verfahrens | **code de** ~ **civile** | code of civil procedure ‖ Zivilprozeßordnung *f* | ~ **de conciliation** | conciliatory proceedings ‖ Sühneverfahren; Güteverfahren; Vergleichsverfahren | ~ **du contentieux judiciaire** ① | judgment proceedings ‖ Spruchverfahren | ~ **du contentieux judiciaire** ②; ~ **contentieuse** | contentious proceedings; procedure in defended cases ‖ Streitverfahren; kontradiktorisches (streitiges) Verfahren | **convention de** ~ | agreement on procedure ‖ Verfahrensabmachung *f* | ~ **par défaut** | default proceedings ‖ Versäumnisverfahren | ~ **du divorce** | divorce proceedings ‖ Ehescheidungsverfahren; Scheidungsverfahren; Scheidungsprozeß | **entraves à la** ~ | protraction of the proceedings ‖ Prozeßverschleppung *f* | **en tout état de la** ~ | in all stages of the proceedings ‖ in jeder Lage des Verfahrens | ~ **d'exécution forcée** | execution proceedings ‖ Zwangsvollstreckungsverfahren | ~ **de l'expropriation** | expropriation (dispossession) proceedings ‖ Enteignungsverfahren; Zwangsenteignungsverfahren | ~ **en matière d'extradition** | extradition proceedings ‖ Auslieferungsverfahren | ~ **de faillite;** ~ **en matière de faillites** | bankruptcy proceedings ‖ Konkursverfahren | **clôture de la** ~ **de faillite** | closing of bankruptcy proceedings ‖ Aufhebung *f* (Einstellung *f*) des Konkursverfahrens | ~ **sur le fond** | proceedings on the main issue ‖ Verfahren zur Hauptsache | **frais (dépens) de la** ~ | law (legal) cost *pl;* costs of the proceedings ‖ Kosten *pl* des Verfahrens; Prozeßkosten; Verfahrenskosten | **condamner q. aux frais de la** ~ | to condemn sb.

**procédure** *f* Ⓑ *suite*
to the costs; to order sb. to pay the costs || jdn. zu den Prozeßkosten verurteilen | **être condamné aux frais de la ~** | to be condemned to the costs (to pay the costs); to be ordered to pay the costs || zu den Kosten des Verfahrens (zu den Prozeßkosten) verurteilt werden | **~ en interférence** | interference proceedings || Interferenzverfahren | **~ de la juridiction gracieuse** | non-contentious procedure || Verfahren der freiwilligen Gerichtsbarkeit | **~ sur lettres de change (sur lettres de change et billets à ordre)** | summary proceedings for non-payment of a bill of exchange | Wechselprozeß | **~ par ministère d'avocat** | proceedings in which the parties must be represented by lawyers || Anwaltsprozeß | **mise en mouvement d'une ~** | institution of proceedings || Einleitung *f* eines Verfahrens | **~ d'opposition** | opposition proceedings || Einspruchsverfahren; Widerspruchsverfahren | **~ de partage** | procedure of partition || Teilungsverfahren; Auseinandersetzungsverfahren | **~ de pourvoi; ~ de recours** | appeal proceedings (procedure) || Berufungsprozeß; Beschwerdeverfahren; Rechtsmittelverfahren | **~ pour l'administration de la preuve** | proceedings to take (to hear) evidence || Beweisverfahren; Beweisaufnahmeverfahren | **~ de priorité** | priority proceedings || Prioritätsverfahren | **question de ~** | question of procedure; procedural issue || Frage *f* des Verfahrens; Verfahrensfrage; verfahrensrechtliche Frage | **~ de recouvrement; ~ de sommation; ~ par voie de sommation** | collection proceedings; proceedings for recovery || Mahnverfahren; Beitreibungsverfahren; Betreibung *f* [S] | **réouverture (reprise) de la ~** | reopening of the proceedings || Wiederaufnahme *f* des Verfahrens | **règles de ~** | rules of procedure || Verfahrensregeln *fpl;* Verfahrensordnung *f* | **~ de révision** | appeal proceedings || Revisionsverfahren; Revision *f* | **suspension de la ~** | stay of proceedings || Einstellung *f* (Aussetzung *f*) des Verfahrens; Verfahrenseinstellung | **~ sur titres** | trial by record || Urkundenprozeß | **~ d'urgence** | emergency procedure || Dringlichkeitsverfahren.
★ **~ accélérée** [juridique] ① | summary proceedings (jurisdiction) || beschleunigtes (abgekürztes) Verfahren | **~ accéléré** [administratif] ② | expedited (shortened) procedure || Schnellverfahren *n* | **~ accusatoire** | accusatory procedure || Anklageverfahren | **~ administrative** | administrative procedure (proceedings) || Verwaltungsverfahren | **~ contentieuse administrative** | procedure in contentious administrative matters || Verwaltungsstreitverfahren; Verwaltungsrechtsstreit *m* | **~ s antécédentes** | the preceding cases || die Vorprozesse *mpl* | **~ civile** | civil procedure (proceedings) || bürgerliches Verfahren; Zivilrechtsverfahren; Zivilprozeß; bürgerlicher Rechtsstreit | **~ coercitive** | enforcement procedure || Zwangsverfahren | **~ criminelle;** **~ pénale** | criminal proceedings || Strafverfahren; Strafprozeß | **~ disciplinaire** | disciplinary proceedings || Disziplinarverfahren | **~ gracieuse; ~ non-contentieuse** | non-contentious procedure || nichtstreitiges Verfahren | **~ interlocutoire** | interlocutory proceedings || Zwischenverfahren | **~ judiciaire** | proceedings at law; court proceedings (procedure); judicial (legal) proceedings || gerichtliches Verfahren; Gerichtsverfahren | **~ orale** | oral proceedings || mündliches Verfahren | **~ ordinaire** | proceedings at common law || ordentliches Verfahren | **~ particulière** | special procedure || Sonderverfahren | **~ préparatoire** | preparatory proceedings || vorbereitendes Verfahren; Vorverfahren | **~ principale** | main proceedings || Hauptverfahren | **~ provocatoire** | public summons *sing* || Aufgebotsverfahren | **~ sommaire** | summary proceedings || summarisches Verfahren; Schnellverfahren | **~ vicieuse** | mistrial; faulty proceedings || Verfahrensmangel *m;* prozessualer Mangel; Verfahrensverstoß *m.*
★ **arrêter (mettre arrêt à) la ~** | to stop the proceedings || das Verfahren einstellen | **ouvrir la ~ ; mettre en mouvement une ~** | to institute proceedings || ein Verfahren einleiten | **remettre la ~** | to stay proceedings || das Verfahren aussetzen.

**procédures** *fpl* | pleadings *pl* || Prozeßakten *mpl.*

**procédurier** *m* Ⓐ [chicaneur] | pettifogger || Prozeßkrämer *m;* Schikaneur *m.*

**procédurier** *m* Ⓑ [avoué ~] | pettifogging lawyer || Rechtsverdreher *m;* Winkeladvokat *m.*

**procédurier** *adj* Ⓐ | well versed in court || versiert in Gerichtssachen.

**procédurier** *adj* Ⓑ [processif] | litigious || prozeßsüchtig; schikanös.

**procès** *m* Ⓐ | process || Verfahren *n* | **sans autre forme de ~** | without further (much further) ado || ohne weiteres Verfahren; ohne weitere Umstände; ohne weiteres.

**procès** *m* Ⓑ [instance devant la justice] | lawsuit; action at law; suit; trial; cause; case || Rechtsstreit *m;* Prozeß *m;* Prozeßsache *f* | **consorts au ~** | joint parties || Streitgenossen *mpl* | **~ de (en) contrefaçon** | infringement suit (proceedings); action for infringement || Verletzungsprozeß; Verletzungsklage *f* | **dépens (frais) du ~ ; frais de ~** | legal (law) cost; costs of legal proceedings || Kosten *pl* des Verfahrens; Verfahrenskosten; Prozeßkosten | **~ de diffamation** | libel suit (action); action (proceedings) for libel (for slander); slander action || Beleidigungsprozeß; Privatklageverfahren *n* | **dossier du ~** | pleadings *pl* || Prozeßakten *mpl* | **entraves au ~** | protraction of the proceedings || Prozeßverschleppung *f* | **~ en état** | suit ready for judgment || entscheidungsreifer (spruchreifer) Prozeß | **~ monstre** | monster trial (process) || Riesenprozeß; Monsterprozeß | **matières à ~** | grounds (cause) for litigation (for a lawsuit); subject-matter of (for) a lawsuit || Grund *m* zu gerichtlichem Vorgehen; Prozeßmaterial *n;* Prozeßstoff

*m* | **~ en nullité** | nullity proceedings (suit) || Nichtigkeitsprozeß; Nichtigkeitsverfahren *n* | **~ en règle** | due process || ordnungsgemäßes Verfahren *n* | **~ de sorcellerie** | witch trial || Hexenprozeß | **~ en haute trahison** | treason (conspiracy) trial || Hochverratsprozeß.

★ **~ capital** ① | capital case || Verfahren *n* wegen eines Kapitalverbrechens | **~ capital** ② | murder trial || Mordprozeß *m* | **~ administratif** | proceedings in contentious administrative matters || Verwaltungsrechtsstreit; Verwaltungsstreitverfahren *n* | **~ civil** | civil action (suit) (proceedings); proceedings in the civil courts || bürgerlicher Rechtsstreit; Zivilprozeß; Zivilrechtsstreit | **un ~ coûteux** | a costly lawsuit || ein fetter (teurer) Prozeß | **~ criminel** | criminal suit; trial; criminal proceedings || Strafprozeß; Strafverfahren *n* | **~ lié** | pending lawsuit || anhängiger Prozeß.

★ **abandonner son ~** | to withdraw one's action || seine Klage zurückziehen (zurücknehmen) | **appointer un ~** | to settle a case (a lawsuit) amicably || einen Prozeß gütlich erledigen (beilegen) | **être en ~ avec q.** | to be at law with sb. || mit jdm. im Prozeß liegen | **être engagé (impliqué) dans un ~** | to be involved (entangled) in a lawsuit || in einen Prozeß verwickelt sein | **faire le ~ à q.** ① | to take action against sb. || gegen jdn. vorgehen | **faire le ~ à q.** ② | to prosecute sb. || jdm. den Prozeß machen | **faire (intenter) un ~ à q.** | to bring an action against sb.; to institute legal proceedings against sb.; to go to law with sb.; to sue sb. || gegen jdn. einen Prozeß anstrengen (anfangen) (einleiten) | **gagner son ~** | to win one's case (one's lawsuit) || seinen Prozeß gewinnen; obsiegen | **perdre son ~** | to lose one's case (one's lawsuit) || seinen Prozeß verlieren; unterliegen.

**processif** *adj* Ⓐ | **formes (formalités) ~ves** | forms (formalities) of legal procedure || Formen *fpl* (Formalitäten *fpl*) des Gerichtsverfahrens.

**processif** *adj* Ⓑ [procédurier] | litigious; quarrelsome || prozeßsüchtig.

**processus** *m* [marche; développement] | process; course; development || Gang *m*; Verfahren *n*; Prozeß *m*; Entwicklung *f*.

**procès-verbal** *m* Ⓐ | minutes *pl*; report; official report; record; proceedings *pl* || Niederschrift *f*; Verhandlungsbericht *m*; Protokoll *n*; Verhandlungsprotokoll | **~ d'adjudication** | record of the auction || Versteigerungsprotokoll | **~ d'arpentage** | verification of survey || Vermessungsprotokoll | **~ de l'assemblée** | minutes of the meeting || Versammlungsprotokoll; Sitzungsprotokoll | **dresser ~ des délibérations d'une assemblée** | to draw up the minutes of the proceedings (the record) of a meeting || über die Verhandlungen einer Versammlung (einer Sitzung) Protokoll führen; eine Versammlung protokollieren | **~ des avaries** | protest || Havariebericht *m* | **~ du capitaine** | sea (ship's) protest || Verklarung *f* | **~ de carence** | report verifying absence of assets || Protokoll über festgestellte Unpfändbarkeit; Pfändungsabstandsprotokoll | **~ de conciliation** | record of the conciliation proceedings || Vergleichsniederschrift; Vergleichsprotokoll | **~ de constatation** | verification || Befundbericht *m*; Feststellungsprotokoll | **consigner une déclaration dans un ~** | to minute sth. down || etw. zu Protokoll erklären; eine Erklärung zu Protokoll abgeben | **prise en ~** | drawing up of the minutes || Führung *f* der Niederschrift; Protokollführung; Protokollierung *f* | **registre des ~ aux** | minute book || Protokollbuch *n* | **~ de la séance** | minutes *pl* of the meeting || Sitzungsniederschrift; Sitzungsprotokoll; Sitzungsbericht | **~ de signature** | signing protocol || Zeichnungsprotokoll | **~ de vérification** | auditor's report || Revisionsprotokoll | **~ de visite** ① | report of survey; survey report || Befundbericht; Besichtigungsbericht; Augenscheinsprotokoll | **~ de visite** ② | certificate of survey (of inspection) || Inspektionsbescheinigung *f*.

★ **dresser le ~** | to draw up the minutes || ein Protokoll aufnehmen; protokollieren | **tenir le ~** | to keep the minutes (the register) (the rolls) || Protokoll (das Protokoll) führen.

**procès-verbal** *m* Ⓑ [constatant un délit] | policeman's report || polizeiliche Anzeige *f* | **dresser le ~ d'un délit** ① | to make official entry of an offence || über eine Straftat eine Anzeige aufnehmen | **dresser le ~ d'un délit** ② | to take sb.'s name and address || jdn. aufschreiben.

**prochain** *adj* Ⓐ | approaching; impending || bevorstehend.

**prochain** *adj* Ⓑ [~ mois] | **fin ~** | at the end of next month || Ende nächsten Monats.

**proche** *adj* | **dans un ~ avenir** | in the near future || in naher Zukunft *f* | **~ parenté** ① | nearness of relationship || nahe Verwandtschaft *f* | **~ parenté** ② | proximity of relationship (of consanguinity) || Nähe *f* des Verwandtschaftsgrades; Grad *m* der Verwandtschaft; Verwandtschaftsgrad.

**proches** *mpl* [~ parents] | **ses ~** | his next *pl* of kin || seine Angehörigen *mpl*; seine nächsten Anverwandten *mpl*.

**proclamation** *f* | proclamation || öffentliche Bekanntmachung *f* (Verkündigung *f*); Proklamation *f* | **~ de l'état d'exception (de siège)** | proclamation of a stage of siege || Verhängung *f* des Ausnahmezustandes (des Belagerungszustandes) | **~ de l'indépendance** | declaration (proclamation) of independence || Proklamation der Unabhängigkeit | **~ d'un jugement** | pronouncement of judgment || Verkündung eines Urteils; Urteilsverkündung | **~ de la loi martiale** | proclamation of martial law || Verhängung *f* des Standrechtes | **faire une ~** | to issue a proclamation || eine Proklamation (einen Aufruf *m*) erlassen (ergehen lassen).

**proclamer** *v* | **~ qch.** | to proclaim (to declare) sth. || etw. verkünden (proklamieren) | **~ un édit** | to publish (to promulgate) an edict || ein Edikt erlassen |

**proclamer** v, suite
~ **l'état d'exception (de siège)** | to declare (to proclaim) a state of siege || den Ausnahmezustand (den Belagerungszustand) verhängen | ~ **l'état de guerre** | to declare a state of war || den Kriegszustand erklären | ~ **la loi martiale** | to proclaim (to declare) martial law || das Standrecht verhängen | ~ **le résultat du scrutin** | to declare the poll || das Wahlresultat bekanntgeben | ~ **q. roi** | to proclaim sb. king || jdn. zum König ausrufen.

**procuration** f Ⓐ | power of attorney (of agency); power; authority; authorization || Vollmacht f; Bevollmächtigung f; Vertretungsmacht f | ~ **par acte notarié**; ~ **rédigée par-devant notaire** | power of attorney drawn up before a notary; notarial power of attorney || notarielle Vollmacht | ~ **légalisée par notaire** | power of attorney legalized by a notary; notarized power of attorney || notariell beglaubigte Vollmacht | ~ **sous seing privé** | power of attorney by private instrument || privatschriftliche Vollmacht | **signature par** ~ | signature (signing) by proxy || Zeichnung f auf Grund Vollmacht; Zeichnung per Prokura | **vote par** ~ | voting by proxy || Abstimmung f durch einen Bevollmächtigten.
★ ~ **annale** | power of attorney which is valid for a year || Vollmacht für ein Jahr | ~ **collective** | collective power of attorney || Gesamtvollmacht; Kollektivvollmacht; Gesamtprokura f | ~ **générale** | general (full) power of attorney; full power || Generalvollmacht | ~ **spéciale** | special power (power of attorney) || Sondervollmacht; Spezialvollmacht.
★ **agir par** ~ | to act by proxy || in Vollmacht (auf Grund Vollmacht) handeln; als Bevollmächtigter handeln | **donner la** ~ **à q.** | to give sb. power of attorney || jdm. Vollmacht geben (erteilen) | **voter par** ~ | to vote by proxy || durch einen Bevollmächtigten abstimmen | **par** ~ | by proxy; by procuration; by deputy || durch einen Bevollmächtigten.

**procuration** f Ⓑ [acte de ~ ; titre de ~ ] | power of attorney; proxy paper || Vollmachtsurkunde f.

**procurer** v | ~ **qch. à q.** | to procure (to obtain) sth. for sb. || jdm. etw. verschaffen; etw. für jdn. beschaffen | **se** ~ **de l'argent**; ~ **des capitaux** | to raise (to procure) (to find) money (funds) || Geld aufbringen (auftreiben) (beschaffen); sich Geld verschaffen | **se** ~ **les (des) fonds nécessaires** | to find the necessary funds (capital) || sich die nötigen Mittel (das nötige Kapital) verschaffen | **facile à** ~ | easily obtainable (procurable) || leicht zu beschaffen | **impossible à se** ~ | unobtainable || nicht zu beschaffen.

**procureur** m | public prosecutor || Staatsanwalt m | ~ **général**; ~ **de la République** | director of public prosecutions || Generalstaatsanwalt m.

**prodigalement** adv | prodigally || in verschwenderischer Weise.

**prodigalité** f | prodigality; wastefulness || Verschwendung f; Verschwendungssucht f | **interdiction pour** ~ | legal incapacitation for prodigality || Entmündigung f wegen Verschwendungssucht.

**prodigue** m | prodigal; spendthrift; squanderer || Verschwender m.

**prodigue** adj | prodigal; spendthrift; wasteful || verschwenderisch | **être** ~ **de qch.** | to be prodigal of sth.; to squander (to dissipate) sth. || mit etw. verschwenderisch umgehen; etw. verschwenden.

**prodiguer** v | to waste; to dissipate; to squander || verschwenden; verschleudern.

**producteur** m | producer || Erzeuger m; Hersteller m; Produzent m | ~ **et consommateur** | producer and consumer || Erzeuger und Verbraucher; Produzent und Konsument | **prix du** ~ | producer (manufacturer's) price; price at which the producer sells || Erzeugerpreis m.

**producteur** adj | producing; productive || Herstellungs...; Erzeugungs...; Produktions... | **centre** ~ | production centre (center) || Produktionszentrum n | ~ **d'intérêt** | interest-bearing | zinsbringend; zinstragend; verzinslich | **pays** ~ | producer (producing) country; country of production || Herstellungsland n; Erzeugerland; Produktionsland.

— **-commerçant** m | producer retailer || Erzeuger m und Kleinverteiler m.

**productif** adj | producing; productive; bearing; yielding || hervorbringend; produktiv | **équipement** ~ | production plant || Betriebsanlage f; Produktionsanlage | ~ **d'intérêts** | interest-bearing; bearing interest || zinsbringend; zinstragend; verzinslich | **puissance** ~ **ve** | productive power (capacity); producing power || produktive Kraft f; Erzeugungskraft; Produktionskraft; Leistungsfähigkeit f | ~ **de revenus** | yielding an income | ertragbringend; ein Einkommen (einen Ertrag) abwerfend.

**production** f Ⓐ | production || Erzeugung f; Herstellung f; Produktion f | **accroissement de la** ~ | growth in production; production growth || Zuwachs m in der Produktion; Produktionszuwachs | **l'appareil (national) de** ~ | the (country's) productive complex (productive facilities) (production machine) || der (nationale) Produktionsapparat | **branche de la** ~ | line of production || Produktionszweig m | **capacité (puissance) de** ~ | productive capacity (power); producing power; capacity to produce || Erzeugungskraft f; Produktionsfähigkeit f; Produktionskraft | **élargissement de la capacité de** ~ | increasing (increase of) productive capacity || Steigerung f (Ausweitung f) der Produktionskapazität | **coût de la** ~ ①; **frais de** ~ | cost of production; production cost(s) || Herstellungskosten pl; Produktionskosten pl | **indice du coût de la** ~ | index of production costs || Produktionskostenindex m | **coût de la** ~ ② | cost (original cost) price; self (prime) (actual) cost || Gestehungspreis m; Selbstherstellungspreis;

Selbstkostenpreis | ~ **d'énergie** | production of power || Stromerzeugung; Energieerzeugung | **excédent de** ~ | production surplus; surplus of production || Produktionsüberschuß *m;* überschüssige Produktion *f* | **installations de** ~ | production facilities || Produktionsanlagen *fpl* | **lieu de** ~ | place of production || Erzeugungsort *m;* Herstellungsort | ~ **en masse**; ~ **en série (en grande série)** | mass (quantity) production || Massenherstellung; Massenproduktion; Serienherstellung | **moyens de** ~ | means of production || Produktionsmittel *n* oder *npl* | **potentiel de** ~ | production potential || Erzeugungspotential *n* | **prime de** ~ **(à la** ~**)** | production grant (bonus) || Produktionsprämie *f* | **région de** ~ | area of production; production area || Erzeugungsgebiet *n;* Produktionsgebiet | **société coopérative de** ~ | productive (producers') co-operative society || Produktionsgenossenschaft *f;* Produktivgenossenschaft | **au stade de la** ~ | at the producer level || auf der Erzeugerstufe | **sur** ~ ① | overproduction; excess (excessive) production || Überproduktion *f;* Übererzeugung *f* | **sur** ~ ② | production surplus; surplus production || Produktionsüberschuß *m;* überschüssige Produktion *f* | **taux de** ~ ① | rate of production || Grad *m* der Erzeugungsfähigkeit | **taux de** ~ ② | production quota || Produktionsquote *f;* Erzeugungsquote.
★ ~ **agricole** | farm (agricultural) production || landwirtschaftliche Erzeugung | ~ **dirigée** | planned production || [staatlich] geplante Produktion | ~ **industrielle** | industrial (secondary) production; manufacture || industrielle Erzeugung (Produktion); Industrieerzeugung | **indice de la** ~ **industrielle** | index of industrial production || Industrieproduktionsindex *m* | ~ **nationale** | domestic (inland) production || einheimische Erzeugung; inländische Produktion | **freiner (ralentir) la** ~ | to curtail (to reduce) the production; to put a check on production || die Erzeugung (die Produktion) beschränken (einschränken) (drosseln).
**production** *f* ⓑ [rendement] | output; production; yield || Ertrag *m;* Produktion *f* | ~ **annuelle** | yearly (annual) output (production) || Jahreserzeugung *f;* Jahresproduktion *f;* Jahresleistung *f* | ~ **houillère** | production of coal; coal output || Kohlenförderung *f* | ~ **mondiale** | world production (output) || Weltproduktion *f* | ~ **moyenne** | average output (production) || Durchschnittserzeugung *f;* Durchschnittsproduktion *f* | ~ **totale** | total output (production) || Gesamterzeugung *f;* Gesamtleistung *f.*
**production** *f* ⓒ [exhibition] | production; exhibition || Vorlegung *f;* Vorzeigung *f* | ~ **d'un argument** | bringing of an argument || Vorbringen *n* eines Arguments (eines Streitpunktes) | ~ **d'une créance à la faillite** | proof of debt; proof against the estate of a bankrupt || Anmeldung *f* einer Forderung zum Konkurs (einer Konkursforderung) | **délai de** ~ | time allowed for (period for) (term of) presentation || Vorlegungsfrist *f;* Vorzeigefrist; Vorzeigungsfrist | ~ **de documents**; ~ **des pièces**; ~ **de titres** | production (exhibition) (presentation) of documents || Vorlegung *f* (Vorzeigung *f*) von Urkunden (von Belegen) | ~ **des preuves** | presentation (production) of evidence || Vorbringen *n* von Beweisen (von Beweismitteln) (von Beweismaterial); Beweisvorbringen; Antritt *m* des Beweises; Beweisantritt | ~ **de preuves nouvelles** | production of fresh evidence || Vorbringen *n* von neuen Beweisen (von neuem Beweismaterial); neues Beweisvorbringen.

**productivité** *f* | productivity; productiveness; productive capacity || Produktionsfähigkeit *f;* Produktivität *f* | **accroissement de la** ~ | increase (gain) in the productivity || Produktivitätssteigerung *f* | ~ **de l'agriculture** | agricultural productivity || Produktivität der Landwirtschaft | **niveau de la** ~ | level (degree) of productivity || Niveau *n* der Produktivität; Stand *m* der Produktion | **valeur de** ~ | productive value || Ertragswert *m.*

**productrice** *adj* | **entreprise** ~ **d'énergie** | power supply company || Energieversorgungsunternehmen *n* | **région** ~ | production area || Erzeugergebiet *n;* Produktionsgebiet.

**produire** *v* ⓐ | to produce; to bear; to yield || erzeugen; einbringen; bringen; tragen; produzieren | **capacité de** ~ | productive capacity (power); producing power || Erzeugungsfähigkeit *f;* Erzeugungskraft *f;* Produktionsfähigkeit; Leistungsfähigkeit | ~ **de l'intérêt** | to bear interest || Zins (Zinsen) bringen (tragen).

**produire** *v* ⓑ [exhiber] | to produce; to present; to exhibit || vorlegen; vorzeigen | ~ **un alibi** | to produce an alibi; ein Alibi beibringen | ~ **à une faillite** | to prove a claim in bankruptcy || eine Forderung zum Konkurs anmelden | ~ **un témoin** | to produce a witness || einen Zeugen vorbringen (beibringen).

**produit** *m* ⓐ | product || Erzeugnis *n;* Produkt *n* | ~ **s de base** | primary products; basic commodities || Rohprodukte *npl* | **classe de** ~ **s** | class of goods || Warenklasse *f;* Klasse des Warenverzeichnisses | ~ **s des colonies**; ~ **s coloniaux** | colonial produce || Erzeugnisse *npl* der Kolonien; Kolonialprodukte *npl* | ~ **s d'exportation** | export goods (articles); articles of (for) exportation || Ausfuhrgüter *npl;* Ausfuhrartikel *mpl;* Exportartikel *mpl* | ~ **de l'industrie**; ~ **fabriqué**; ~ **industriel**; ~ **manufacturé** | industrial product; manufactured article; product of industry || gewerbliches (industrielles) Erzeugnis (Produkt); Industrieerzeugnis; Industrieprodukt | ~ **du pays** | inland produce || inländisches (einheimisches) Erzeugnis | ~ **de rejet** | waste product || Abfallprodukt | **responsabilité du fait du** ~ | product liability || Produktenhaftung *f* | ~ **du sol** | produce of the soil || Bodenzeugnis | **sous-** ~ **;** ~ **secondaire** | by-product; residual (secondary) product || Nebenprodukt | ~ **s de trans-**

**produit** *m* Ⓐ *suite*
**formation** | processed products || verarbeitete (weiterverarbeitete) Erzeugnisse *npl*.
★ ~ **agricole** | farm produce; agricultural product || landwirtschaftliches Erzeugnis (Produkt) | ~ **fini** | finished product (article) (manufacture) || Fertigware *f;* Fertigfabrikat *n* | ~**s indigènes (nationaux)** | home (domestic) produce || einheimische (inländische) Erzeugnisse *npl* | ~**s libres [F]**; ~**s blancs [B]** [produits vendus sans marque de fabricant] | plain-label (no-name) products [GB]; generic products [USA]; unbranded (non-branded) goods || Produkte (Erzeugnisse) (Waren) (Artikel) ohne Markenbezeichnung | ~**s de marque** | branded goods || Markenartikel; Markenwaren | ~**s naturels** | natural produce || Naturprodukte *npl* | **bourse des** ~**s naturels** | produce exchange || Produktenbörse *f* | **commerce de** ~**s naturels** | produce trade (business) || Produktenhandel *m*.

**produit** *m* Ⓑ [bénéfice] | proceeds *pl;* yield || Erträgnis *n;* Ertrag *m;* Erlös *m;* Gewinn *m* | **les** ~**s** | the incomings (receipts) || die Einkünfte | **les** ~**s et les charges** | the incomings and outgoings || die Eingänge und Ausgaben | ~**s des affaires** | trading (business) profit || Geschäftsgewinn; Handelsgewinn | ~ **du capital** | yield of the capital || Kapitalertrag | ~ **des exportations** | export revenue || Exporterlös | ~ **des participations** | proceeds *pl* (revenue) from participations || Ertrag (Erträgnisse *npl*) aus Beteiligungen | ~ **du travail** | proceeds *pl* of labor || Arbeitsertrag | ~ **de la vente** | proceeds of the sale || Verkaufserlös | ~ **de la vente aux enchères** | proceeds *pl* of the auction || Versteigerungserlös; Auktionserlös | ~ **des ventes** | proceeds *pl* (revenue) from sales || Umsatzerlös(e) *mpl*.
★ ~ **brut** | gross proceeds *pl* || Bruttoertrag; Bruttoerlös | ~**s immatériels** | services rendered || geleistete Dienste *mpl* | ~ **net** ① | net proceeds *pl* (earnings *pl*) (profit) || Reinertrag; Reinerlös; Reingewinn | ~ **net** ② | proceeds *pl* in cash; cash proceeds || Barerlös.
★ ~ **intérieur brut; PIB** | gross domestic product; GDP || Bruttoinlandsprodukt *n;* BIP | ~ **aux coûts des facteurs** | gross domestic product at factor cost || Bruttoinlandsprodukt zu Faktorkosten | ~ **à prix constants;** ~ **en termes réels;** ~**aux prix courants** | gross domestic product at constant prices (in real terms) (in volume); real GDP || Bruttoinlandsprodukt zu konstanten Preisen; reales BIP; BIP in Volumen | ~ **au prix du marché** | gross domestic product at market prices || Bruttoinlandsprodukt zu Marktpreisen | ~ **intérieur net** | net domestic product || Nettoinlandsprodukt.
★ ~ **national brut; PNB** | gross national product; GNP || Bruttosozialprodukt; BSP | ~ **national net** | net national product || Nettosozialprodukt.

**produit** *m* Ⓒ [recette] | takings *pl;* receipts *pl* || Einnahme *f;* Losung *f* | ~ **de la journée** | the day's takings (receipts) || Tageseinnahme; Tageslosung.

**professeur** *m* | professor; teacher || Professor *m;* Lehrer *m* | ~ **de droit** | professor of law || Professor der Rechtswissenschaft | ~ **d'échange** | exchange professor || Austauschprofessor | ~ **d'université** | university (high school) professor || Hochschullehrer; Hochschulprofessor; Universitätsprofessor.
★ ~ **adjoint** | assistant professor || Repetitor *m* | ~ **émérite** | emeritus professor || emeritierter Professor | ~ **honoraire** | honorary professor || Honorarprofessor | ~ **titulaire** | titular professor || ordentlicher Professor; Ordinarius *m*.

**profession** *f* Ⓐ | profession; trade || Beruf *m;* Berufszweig *m;* Gewerbe *n;* Gewerbezweig; Erwerbszweig | ~ **d'avocat** | profession as a lawyer; legal profession; Bar || Anwaltsberuf; Anwaltsstand *m;* Anwaltschaft *f* | **choix d'une** ~ | choice of a career (of a profession) || Berufswahl *f* | ~ **de comptable;** ~ **d'expert comptable** | profession as a chartered accountant || Beruf als Buchprüfer (als Buchsachverständiger) | **exercice d'une** ~ | exercise (practice) of a profession || Ausübung *f* eines Berufes; Berufstätigkeit *f* | **homme de** ~ | professional man; professional || Berufsangehöriger *m;* freiberuflich Tätiger *m* | **juge de** ~ | professional (learned) judge || Berufsrichter *m* | **permis de** ~ | trading permit || Gewerbeerlaubnisschein *m* | **recel de** ~ | making a business of receiving stolen goods || gewerbsmäßige Hehlerei *f* | **recensement des** ~**s** | census of professions (of enterprises) || Berufszählung *f;* Gewerbezählung.
★ **les** ~**s libérales** | the (liberal) professions || die freien Berufe | ~ **principale** | main profession; principal trade || Hauptberuf; Haupterwerb *m* | **s'adonner à une** ~ | to take up a profession || einen Beruf ergreifen | **agir dans l'exercice de sa** ~ | to act in the exercise of one's trade || in Ausübung seines Berufes handeln | **exercer une** ~ | to exercise a trade || einen Beruf ausüben; ein Gewerbe betreiben | **de** ~; **de sa** ~ | professionally; by profession; by trade || beruflich; von Beruf; berufsmäßig.

**profession** *f* Ⓑ [les membres de la ~] | **la** ~ | the profession; the members of the profession || der Berufsstand; die Mitglieder *npl* des Berufsstandes; der Stand | **les usages de la** ~ | the practice of the profession || die Standesgebräuche *mpl*.

**profession** *f* Ⓒ [état] | calling; description || Stand *m* | **qualité ou** ~ | profession or business || Stand oder Beruf.

**profession** *f* Ⓓ [emploi] | occupation || Beschäftigung *f* | ~ **sédentaire** | sedentary occupation || sitzende Beschäftigung | **sans** ~ | no (without) occupation || ohne Beschäftigung; beschäftigungslos.

**profession** *f* Ⓔ | profession || Bekenntnis *n* | **faire** ~ **de qch.** | to make profession of sth.; to profess sth. || sich zu etw. bekennen.

**professionnel** *m* | professional; professional man || Berufsangehöriger *m;* Fachmann *m.*

**professionnel** *adj* Ⓐ | vocational || gewerblich; beruflich | **accident** ~ | working (occupational) accident || Betriebsunfall *m;* Arbeitsunfall; Berufsunfall | **activité** ~ **le** | professional activity (work) || berufliche Tätigkeit *f;* Berufstätigkeit | **association (corporation) (organisation)** ~ **le; syndicat** ~ | trade association (organization) || Berufsverband *m;* Berufsgenossenschaft *f;* Berufsorganisation *f;* Gewerbesyndikat *n* | **conseil** ~ | trade council || Gewerberat *m* | **école** ~ **le** | trade (vocational) school || Berufsschule *f;* Fachschule; Gewerbeschule | **éducation (formation)** ~ **le; enseignement** ~ | vocational (occupational) training || Berufsausbildung *f;* Fachausbildung; Fachunterricht *m* | **famille** ~ **le; groupe** ~ **; union** ~ **e** | occupational (professional) group || Berufsgruppe *f;* Fachgruppe *f;* Berufsverband *m* | **impôt** ~ | trade tax || Gewerbesteuer *f* | **maladie** ~ **le** | occupational (professional) (industrial) disease || Berufskrankheit *f* | **perfectionnement** ~ | advanced occupational training || berufliche Fortbildung *f* | **rééducation** ~ **le** | occupational re-training || Berufsumschulung *f* | **serment** ~ | oath of office; official oath || Diensteid *m;* Amtseid | **statut** ~ | trade charter || Gewerbeordnung *f* | **tuteur** ~ | official guardian || Berufsvormund *m;* Amtsvormund | **ayant reçu une instruction** ~ **le** | with a vocational training || mit einer Berufsausbildung (Fachausbildung).

**professionnel** *adj* Ⓑ | professional || Standes ... | **capacité** ~ **le** | professional competence || berufliche Befähigung *f* | **devoir** ~ | professional duty || Berufspflicht *f;* Standespflicht | **discipline** ~ **le** | professional discipline || Wahrung *f* der Berufspflichten (der Standespflichten); Standesdisziplin *f* | **faute** ~ **le; infraction** ~ **le** | professional misconduct; breach of professional etiquette || Verletzung *f* der Berufspflicht (der Standespflicht); Standesvergehen *n;* standesrechtliches Vergehen | **honneur** ~ | professional hono(u)r || Berufsehre *f;* Standesehre | **négligence** ~ **le** | negligence in the performance of professional duties; professional negligence || Vernachlässigung *f* (Verletzung *f*) der berufsmäßigen Sorgfalt *f* (Sorgfaltspflicht) | **qualification** ~ **le** | professional (specialist) qualification || berufliche Qualifikation *f* | **assurance contre les risques** ~ **s** | professional risks indemnity insurance || Berufshaftpflichtversicherung *f;* berufliche Haftpflichtversicherung | **secret** ~ | professional secret || Berufsgeheimnis *n.*

**professionnellement** *adv* Ⓐ | [de métier] | by trade || gewerblich; gewerbsmäßig.

**professionnellement** *adv* Ⓑ | [de profession] | professionally; by profession || berufsmäßig; von Beruf.

**professorat** *m* [fonction de professeur] | professorship; professorate || Professorenstelle *f;* Professur *f.*

**profit** *m* Ⓐ | profit; gain || Gewinn *m;* Nutzen *m;* Verdienst *m* | **faire un** ~ **sur une affaire; retirer un** ~ **d'une affaire** | to make a profit on (out of) a transaction || an einem Geschäft verdienen (profitieren) (einen Gewinn machen); aus einem Geschäft Vorteil ziehen | ~ **au change** | profit on exchange || Kursgewinn | ~ **de l'exercice** | annual profit; year's profits || Jahresgewinn; Gewinn des Geschäftsjahres | ~ **s de guerre** | war profits || Kriegsgewinne *mpl* | ~ **s et pertes; pertes et** ~ **s** | profit and loss || Gewinn und Verlust | **compte des** ~ **s et pertes; compte pertes et** ~ **s** | profit and loss account || Gewinn- und Verlustrechnung *f;* Gewinn- und Verlustkonto *n* | ~ **espéré;** ~ **manqué** | anticipated profit; gains *pl* prevented || entgangener (erhoffter) Gewinn; Gewinnentgang *m* | ~ **net** | net profit (earnings *pl* ) || Reingewinn; Reinverdienst.

★ **acheter à** ~ | to buy at a profit || mit Gewinn kaufen | **faire du** ~ ① | to yield (to leave) a profit; to be profitable || einen Gewinn (Ertrag) abwerfen (ergeben) | **faire du** ~ ② | to be profitable || gewinnbringend sein; nutzbringend sein | **faire son** ~ **de qch.** | to profit by sth. || aus etw. seinen Vorteil ziehen | **dans l'intention de se procurer un** ~ | with intent to profit || in gewinnsüchtiger Absicht; in der Absicht, sich einen Vorteil zu verschaffen | **mettre qch. à** ~ **; tirer** ~ **de qch.** ① | to make profit of sth.; to derive advantage from sth.; to turn sth. to profit || aus etw. gewinnen (profitieren) (Vorteil ziehen); etw. ausnutzen | **tirer** ~ **de qch.** ② | to derive (to reap) benefit from sth. || aus etw. Nutzen ziehen | **tirer** ~ **de qch.** ③ | to use (to utilize) sth.; to make use of sth. || etw. benutzen (gebrauchen); von etw. Gebrauch machen | **vendre à** ~ | to sell at a profit || mit Gewinn verkaufen.

★ **à** ~ | at a profit; profitably || mit Gewinn; gewinnbringend; nutzbringend; einträglich | **sans** ~ | unprofitable; profitless || ohne Gewinn; nicht einträglich.

**profit** Ⓑ [bénéfice] | benefit || Vorteil *m* | **au** ~ **d'un tiers** | for the benefit of a third party || zugunsten (zum Vorteil) eines Dritten | **à** ~ **; avec** ~ | at a profit; profitably || mit Vorteil; vorteilhaft | **au** ~ **de** | for the benefit of; to the advantage of; in (on) behalf of; in favo(u)r of || zum Vorteil von; zum Nutzen von; zugunsten von.

**profit** *m* Ⓒ [intérêt] | interest || Zinsen *mpl* | ~ **maritime;** ~ **nautique** | marine (maritime) interest || Bodmereidarlehenszinsen *f.*

**profitable** *adj* | profitable; advantageous; paying || gewinnbringend; vorteilhaft; lohnend; einträglich | **affaire** ~ | paying business (proposition); profitable business || vorteilhaftes (einträgliches) (gewinnbringendes) Geschäft *n.*

**profitablement** *adv* | profitably; yielding a profit || mit Gewinn; gewinnbringend; mit Vorteil; vorteilhaft.

**profiter** *v* | to profit; to gain; to benefit || gewinnen; Vorteil ziehen; profitieren | **faire** ~ **son argent** | to

**profiter** v, *suite*
put out one's money to advantage || sein Geld vorteilhaft ausleihen | ~ **de l'occasion** | to avail os. of the opportunity || die Gelegenheit benützen (ausnützen) | ~ **sur une vente** | to make a profit on a sale || an einem Verkauf verdienen (einen Gewinn machen).
★ ~ **à q.** | to profit sb. || jdm. nützen; jdm. Nutzen bringen | ~ **de qch.** ① | to turn sth. to profit (to account) (to advantage); to take advantage of sth.; to avail os. of sth. || Gewinn (Vorteil) aus etw. ziehen; etw. ausnutzen; sich etw. zunutze machen | ~ **de qch.** ② | to derive (to reap) benefit from sth.; to benefit by sth. || aus etw. Nutzen ziehen | ~ **de qch.** ③ | to profit by sth. || aus etw. Kapital schlagen.

**profiteur** m | profiteer || Gewinnler m; Schieber m | ~ **de guerre** | war profiteer || Kriegsgewinnler.

**programme** m | programme [GB]; program [USA]; plan || Plan m; Programm n | ~ **d'action;** ~ **de travail** | working program || Arbeitsplan; Arbeitsprogramm | ~ **d'aide** | aid program || Hilfsprogramm | ~ **d'aide d'urgence** | emergency aid program || Soforthilfsprogramm; Nothilfeprogramm | ~ **d'armement** | armament program || Rüstungsprogramm | **changement de** ~ | change of program || Programmänderung f | ~ **de construction** | construction (building) program || Bauprogramm | ~ **de construction d'habitations** | housing (home construction) program || Wohnungsbauprogramm | ~ **de construction de routes** | road building (highway construction) program || Straßenbauprogramm | ~ **de développement** | development program || Entwicklungsprogramm | **discours-**~ | address || Programmrede f | **exécution d'un** ~ | implementation of a program || Durchführung f eines Programms | ~ **des négotiations** | program for the negotiations || Verhandlungsprogramm | ~ **d'organisation** | organization program || Organisationsplan | **le** ~ **du parti** | the party platform (program) (ticket) || das Parteiprogramm | **le** ~ **du parti républicain** | the republican ticket || das Programm (das Parteiprogramm) der republikanischen Partei | ~ **de réarmement** | rearmament program || Aufrüstungsprogramm; Aufrüstungsplan | ~ **de reconstruction** | plan (scheme) of reconstruction || Wiederaufbauprogramm; Plan für den Wiederaufbau | ~ **de réforme** | reform program || Reformprogramm | ~ **d'urgence** | emergency program || Notprogramm; Sofortprogramm.
★ ~ **économique** | economic plan (program) || Wirtschaftsprogramm; Wirtschaftsplan | ~ **financier** | financial program (scheme) || Finanzplan; Finanzprogramm | ~ **de financement** | program of financing | **législatif** | program of legislation; legislative program || Gesetzgebungsprogramm.
★ **arrêter un** ~ | to draw up a program || ein Programm aufstellen | **élaborer un** ~ | to evolve a program || ein Programm entwickeln (ausarbeiten) | **suivant le** ~ | according to program || programmgemäß.

**programmé** adj | **économie** ~**e** | programmed (planned) economy || Planwirtschaft f.

**progrès** m ⓐ [avancement] | advancement || Fortgang m; Fortschreiten n | **être en** ~ **; faire du** ~ | to be progressing; to make progress || fortschreiten; vorwärtskommen; weiterkommen.

**progrès** m ⓑ | progress || Fortschritt m | **avancement du** ~ | advancement of progress || Förderung f des Fortschritts | ~ **économique** | economic progress || wirtschaftlicher Fortschritt | ~ **sensibles** | substantial progress || wesentliche Fortschritte mpl | ~ **soutenus** | steady progress || stetiger Fortschritt | **développer (promouvoir) le** ~ | to further (to promote) progress || den Fortschritt fördern.

**progresser** v | to progress; to make progress (headway) || Fortschritte machen; vorwärtskommen.

**progressif** adj ⓐ | **accroissement** ~ | gradual increase || sukzessive Steigerung f | **élimination (suppression)** ~**ve des restrictions** | progressive abolition (removal) of restrictions || stufenweiser Abbau m (fortschreitende Beseitigung f) der Beschränkungen | **impôt** ~ | progressive (graduated) tax || gestaffelte Steuer f; Staffelsteuer | **mise en œuvre** ~**ve** | progressive implementation || schrittweise Durchführung f | **rapprochement** ~ | progressive approximation || schrittweise Annäherung f.

**progressif** adj ⓑ [avancé] | progressive || fortschrittlich | **idées** ~**ves** | progressive ideas || fortschrittliche Ideen fpl | **le parti** ~ | the progressive party || die Fortschrittspartei f.

**progression** f | progression || Progression f | **recettes en** ~ | gradually increasing receipts || allmählich steigende Einnahmen fpl | **taux de** ~ | rate of increase || Steigerungsrate f.

**progressivement** adv | **avancer** ~ | to advance progressively || stufenweise vorwärtskommen.

**progressivité** f | progressiveness || Fortschrittlichkeit f.

**prohibé** part | **parenté au degré** ~ | prohibited degree of relationship || unzulässig naher Verwandtschaftsgrad m | **mariage entre degrés** ~**s** | marriage within the prohibited degrees || Eheschließung f innerhalb der verbotenen Verwandtschaftsgrade | **marchandises** ~**es** | prohibited goods; goods, the importation of which is prohibited || zur Einfuhr nicht zugelassene Waren fpl; Waren, deren Einfuhr verboten ist | **temps** ~ | close season || Schonzeit f | **voie de fait** ~**e** | unlawful interference || verbotene Eigenmacht f (Eigenmächtigkeit f).

**prohiber** v [interdire légalement] | ~ **à q. de faire qch.** | to prohibit sb. from doing sth.; to forbid sb. to do sth. || jdm. verbieten (untersagen), etw. zu tun.

**prohibitif** adj ⓐ | prohibitory || verbietend; untersagend | **loi** ~**ve** | law which prohibits ... || Gesetz n, welches ... verbietet | **mesure** ~**ve** | prohibitive

measure ‖ Verbotsmaßnahme *f;* Prohibitivmaßregel *f.*

**prohibitif** *adj* Ⓑ [protecteur] | **droit** ~ | prohibitive duty ‖ Prohibitivzoll *m;* Schutzzoll | **système** ~ | prohibitive (protectionist) system ‖ Schutzzollsystem *n;* Prohibitivsystem.

**prohibitif** *adj* Ⓒ [exorbitant] | **prix** ~ | prohibitive price ‖ unerschwinglicher Preis *m.*

**prohibition** *f* [interdiction] | prohibition ‖ Verbot *n* | ~ **d'entrée;** ~ **sur l'importation** | embargo on importation (on imports); import embargo ‖ Einfuhrverbot *n;* Einfuhrsperre *f* | ~ **de sortie;** ~ **sur l'exportation** | prohibition of export(ation); embargo on exports; export embargo ‖ Ausfuhrverbot; Ausfuhrsperre | ~ **légale** | prohibition by law ‖ gesetzliches Verbot | ~ **d'aliéner** | restraint on alienation ‖ Veräußerungsverbot.

**projet** *m* Ⓐ | draft; project; plan; scheme; design ‖ Entwurf *m;* Plan *m;* Projekt *n;* Vorhaben *n* | ~ **d'assainissement** | plan of reconstruction; reorganization plan; scheme of reorganization; capital reconstruction plan ‖ Sanierungsvorschlag *m;* Sanierungsplan | **auteur d'un** ~ | originator of a plan ‖ Urheber *m* eines Plans | **avant-**~ | preliminary draft ‖ Vorentwurf | ~ **d'avis** | draft opinion ‖ Entwurf eines Gutachtens (einer Stellungnahme) | ~ **de budget** ① | draft budget ‖ Entwurf des Haushaltplanes | ~ **de budget** ② [the] estimates *pl;* budget bill ‖ Haushaltvoranschlag *m;* Haushaltvorlage *f* | ~ **de chargement** | stowage manifest ‖ Ladungsmanifest *n* | ~ **d'un concordat** | scheme of arrangement (of composition) ‖ Vergleichsplan; Plan eines Vergleichs mit den Gläubigern | ~ **de (de la) constitution** | draft constitution; draft of the constitution ‖ Verfassungsentwurf; Entwurf der Verfassung | ~ **de construction** | building project (scheme) ‖ Bauvorhaben; Bauprojekt | ~**s de construction publique** | public building projects ‖ öffentliche Bauvorhaben *npl;* Bauvorhaben der öffentlichen Hand | ~ **de contrat;** ~ **de convention** | draft of an agreement (a contract); agreement (contract) draft; draft agreement ‖ Entwurf eines Vertrages (eines Abkommens); Vertragsentwurf | ~ **de distribution** | plan for the distribution ‖ Teilungsplan; Verteilungsplan | **faire échec à un** ~ | to bring about the failure of a plan ‖ einen Plan zum Scheitern bringen | **faiseur de** ~**s; homme à** ~**s** | planner; schemer ‖ Projektemacher *m* | ~ **en gestation** | project under preparation ‖ Projekt in Vorbereitung *f* | ~ **d'investissement** | investment project ‖ Investitionsvorhaben; Investitionsprojekt | ~ **de loi** | bill ‖ Gesetzesentwurf; Gesetzesvorlage *f* | ~ **de loi gouvernemental** | government bill ‖ Regierungsvorlage *f;* Regierungsentwurf | ~ **de l'ordre du jour** | draft agenda ‖ Entwurf der Tagesordnung | ~ **de partage;** ~ **de partition** | division (partition) plan ‖ Teilungsplan | **réalisation d'un** ~ | accomplishment (carrying out) (carrying into effect) of a plan ‖ Verwirklichung *f* (Ausführung *f*) (Durchführung *f*) eines Planes (eines Projektes) | ~ **de reconversion** | conversion plan ‖ Umstellungsplan | ~ **de règlement** | settlement (redemption) plan ‖ Tilgungsplan; Abzahlungsplan | ~ **de régularisation** | plan for liquidation ‖ Ausgleichsvorschlag *m* | ~ **de réorganisation** | scheme of reorganization ‖ Reorganisationsplan | ~ **de résolution** | draft resolution ‖ Entschließungsentwurf | ~ **de statut** | draft articles *pl* ‖ Entwurf der Satzung; Satzungsentwurf.

★ ~ **constitutionnel** | draft constitution; draft of the constitution ‖ Verfassungsentwurf | ~ **réalisable** | workable plan ‖ ausführbarer (durchführbarer) Plan.

★ **abandonner un** ~ | to abandon a plan (a project) ‖ einen Plan (ein Projekt) aufgeben | **accomplir (exécuter) un** ~ | to carry out a project; to realize a plan ‖ einen Plan durchführen (ausführen) (verwirklichen) | **adopter un** ~ **sans scrutin** | to pass a bill without division ‖ einen Gesetzentwurf ohne Abstimmung annehmen | **avoir des** ~**s sur q.** | to have designs on sb. ‖ auf jdn. Heiratsabsichten haben | **établir un** ~ **de loi** | to draft a bill ‖ einen Gesetzentwurf vorbereiten (ausarbeiten) | **former un** ~ | to form a project ‖ einen Plan fassen | **former le** ~ **de faire qch.** | to plan to do sth. ‖ sich vornehmen, etw. zu tun | **renverser un** ~ | to upset a project ‖ einen Plan umwerfen (umstoßen) | **en** ~ | projected ‖ im Projekt; projektiert.

**projet** *m* Ⓑ [brouillon] | rough (first) draft; sketch; outline ‖ Vorentwurf *m;* roher Entwurf | **croquis de** ~ | sketch plan ‖ Skizze *f;* Riß *m.*

**projeté** *adj* | **construction** ~**e** | building project ‖ Bauvorhaben *n.*

**projeter** *v* | to plan; to contemplate; to intend; to devise ‖ planen; beabsichtigen; vorhaben | ~ **un plan** | to form a project ‖ einen Plan fassen.

**projeteur** *m* | planner; maker of plans (of projects) ‖ Plänemacher *m;* Projektemacher *m.*

**prolongation** *f* | prolongation; renewal; extension ‖ Verlängerung *f;* Erneuerung *f;* Erstreckung *f* | ~ **de congé** | extension of leave; prolongation of leave of absence ‖ Urlaubsverlängerung; Nachurlaub *m* | ~ **de (d'un) délai** | extension of a term (of a period) (of time); time extension ‖ Fristverlängerung; Verlängerung (Erstreckung) einer Frist | **demande de** ~ | application (demand) for (for an) extension ‖ Antrag *m* auf Verlängerung; Verlängerungsantrag | ~ **de la durée** | extension of the term ‖ Laufzeitverlängerung | ~ **d'une lettre de change** | renewal (prolongation) of a bill of exchange ‖ Prolongation *f* (Prolongierung *f*) eines Wechsels; Wechselprolongation | ~ **d'un séjour** | lengthening of a stay ‖ Verlängerung eines Aufenthalts; Aufenthaltsverlängerung | **traite de** ~ | renewal (renewed) bill ‖ Prolongationswechsel *m;* Erneuerungswechsel | ~ **de validité** | extension of validity ‖ Verlängerung der Gültigkeitsdauer.

**prolongé** *adj* | **absence** ~**e** | prolonged absence ‖ langandauernde Abwesenheit *f* | **voyage** ~ | extended trip ‖ ausgedehnte Reise *f.*

**prolongement** m | prolongation; renewal; extension || Verlängerung f; Erneuerung f; Ausdehnung f | **sur le ~ de...** | in prolongation of... || in Verlängerung von...
**prolonger** v | to prolong; to renew; to extend || verlängern; prolongieren; erstrecken | **~ un billet** | to extend a ticket || die Gültigkeitsdauer einer Fahrkarte verlängern | **~ un contrat;** **~ la durée d'un contrat** | to prolongate a contract || einen Vertrag (die Laufzeit eines Vertrags) verlängern | **~ un délai** | to extend (to prolong) a period (a term) || eine Frist verlängern (erstrecken) | **~ une lettre de change** | to renew (to prolong) (to extend) a bill of exchange | einen Wechsel prolongieren; die Fälligkeit eines Wechsels hinausschieben | **se ~** | to be prolonged (renewed) (extended) || verlängert (erneuert) (erstreckt) werden | **se ~ automatiquement** | to be renewed automatically (implicitly) || stillschweigend verlängert werden.
**promesse** f Ⓐ | promise || Versprechen n | **exécution d'une ~** | fulfilment of a promise || Erfüllung f eines Versprechens | **~ de mariage** | promise of marriage (to marry) | Eheversprechen; Heiratsversprechen | **rupture (violation) de ~ de mariage** | breach of promise (of promise of marriage) || Bruch m des Heiratsversprechens (des Eheversprechens) (des Verlöbnisses); Verlöbnisbruch m | **~ de prestation** | promise to perform | Leistungsversprechen | **~ de prestation à un tiers** | promise of performance to (in favor of) a third party || Versprechen der Leistung an einen Dritten | **~ de prêt** | promise to lend || Darlehensversprechen | **~ sous seing privé** | promise by private instrument || privatwirtschaftliches Versprechen | **~ de vente; ~ de vendre** | promise to sell || Verkaufsversprechen.
★ **~ électorale** | campaign pledge || Wahlversprechen | **~ solennelle** | solemn promise (pledge) || feierliches Versprechen | **~ s vaines** | empty promises || leere Versprechungen fpl.
★ **s'acquitter de sa ~** | to keep (to redeem) (to fulfil) one's promise || sein Versprechen (sein Wort) halten (einlösen) | **délier q. de sa ~** | to release sb. from his promise || jdn. seines Versprechens (von seinem Versprechen) entbinden | **être engagé par sa ~** | to be bound by one's promise || durch sein Versprechen gebunden sein | **faire une ~** | to make (to give) a promise || ein Versprechen geben | **manquer à (violer) sa ~** | to break one's promise || sein Versprechen nicht halten; sein Wort brechen | **~ de payer** | promise of payment (to pay) || Zahlungsversprechen | **rester fidèle à sa ~** | to abide by (to stand by) one's promise || sich an sein Versprechen halten; bei seinem Versprechen bleiben; seinem Versprechen treu bleiben | **revenir sur sa ~** | to go back on one's promise || sein Versprechen zurücknehmen.
**promesse** f Ⓑ [billet] | promissory note; note of hand || Handschuldschein m; Schuldschein; Handschein.

**prometteur** adj | promising; full of promise || versprechend; vielversprechend.
**promettre** v | **~ qch. à q.** | to promise sth. to sb.; to promise sb. sth. || jdm. etw. versprechen (zusagen) | **~ à q. de faire qch.** | to promise sb. to do sth. || jdm. versprechen, etw. zu tun | **~ sa fille en mariage à q.** | to promise sb. one's daughter in marriage || jdm. seine Tochter zur Frau versprechen | **~ de payer** | to promise to pay || Zahlung versprechen.
**promis** adj Ⓐ | promised || versprochen.
**promis** adj Ⓑ [en mariage] | engaged || verlobt.
**promoteur** m Ⓐ [fondateur] | promoter; founder; originator || Gründer m; Begründer m.
**promoteur** m Ⓑ | **~ immobilier** | property developer; promoter || Bauunternehmer m; Bauinitiator m [VIDE: **promotion immobilière**].
**promotion** f Ⓐ [avancement] | promotion || Beförderung f | **~ à l'ancienneté** | promotion by seniority || Beförderung (Vorrücken n) nach dem Dienstalter | **~ au choix** | promotion by selection || Beförderung nach freier Wahl.
**promotion** f Ⓑ [encouragement] | furtherance || Förderung f; Begünstigung f | **~ commerciale;** **~ des ventes** | sales (market) promotion || Absatzförderung; Verkaufsförderung | **des intérêts de q.** | furthering sb.'s interests || Förderung der Interessen von jdm. | **~ systématique de vente** | sales promotion (drive) || planmäßige (forcierte) Absatzförderung.
**promotion** f Ⓒ [développement] | **~ immobilière** | property development || Landerschließung | **société de ~ immobilière** | (property) development company || Gesellschaft für die Erschließung und/oder (Neu-)Bebauung von Grundstücken.
**promouvoir** v | **~ q.** | to promote sb. || jdn. befördern | **~ q. à un poste** | to promote sb. to an office || jdn. auf einen Posten befördern.
**prompt** adj | prompt || prompt | **accomplissement ~** | prompt discharge || sofortige Erfüllung f; prompte Erledigung f | **faire ~e justice de q.** | to make short work of sb. || mit jdm. kurzen Prozeß machen | **~e réponse** | prompt reply || prompte (sofortige) Antwort f | **vente en expédition ~e** | sale for prompt delivery || Verkauf m zwecks sofortiger Lieferung.
**promptement** adv | promptly; with dispatch || sofortig; unverzüglich.
**promptitude** f | promptitude; promptness; dispatch || Promptheit f; Schnelligkeit f.
**promu** part | **être ~** | to get promoted || befördert werden | **être ~ automatiquement** | to be automatically promoted || automatisch vorrücken.
**promulgation** f | promulgation; proclamation || Verkündung f; Bekanntmachung f; Bekanntgabe f.
**promulgué** adj | promulgated || bekanntgemacht; veröffentlicht.
**promulguer** v | to promulgate; to issue || öffentlich verkünden (bekanntmachen); veröffentlichen; erlassen.

**prononcé** *m* Ⓐ | pronouncing ‖ Verkündigung *f* | ~ **du jugement** | pronouncing of judgment ‖ Verkündung des Urteils; Urteilsverkündung.
**prononcé** *m* Ⓑ | decision ‖ Entscheid *m;* Urteilsspruch *m;* Spruch *m* | ~ **arbitral** | arbitral (arbitration) (arbitrator's) award; award ‖ Schiedsspruch *m;* Schiedsentscheid *m;* Schiedsurteil *n.*
**prononcé** *m* Ⓒ | terms of the decision ‖ Urteilstenor *m.*
**prononcé** *adj* | pronounced; decided; marked ‖ ausgesprochen; entschieden; ausgeprägt.
**prononcer** *v* Ⓐ [décider] | to pronounce ‖ aussprechen | ~ **sans appel** | to decide in the last instance ‖ in letzter Instanz (als letzte Instanz) entscheiden | endgültig (letztinstanziell) entscheiden | ~ **un arrêt;** ~ **un jugement;** ~ **une sentence** | to pronounce (to pass) (to deliver) judgment (a sentence) ‖ ein Urteil (eine Entscheidung) fällen | **se ~ à l'unanimité** | to give a unanimous decision ‖ einstimmig entscheiden.
**prononcer** *v* Ⓑ [réciter] | ~ **une allocution** | to deliver (to give) an address ‖ eine Ansprache halten | ~ **un discours** | to deliver (to make) a speech ‖ eine Rede halten.
**prononcer** *v* Ⓒ [déclarer] | **se ~ sur qch.** | to pronounce (to express) (to declare) an (one's) opinion on sth.; to comment on sth. ‖ eine (seine) Meinung über etw. (zu etw.) äußern; sich zu etw. äußern; ein Urteil über etw. abgeben | **se ~ pour q.** | to pronounce for (in favor of) sb. ‖ sich zu jds. Gunsten äußern.
**prononciation** *f* Ⓐ | ~ **du jugement** | pronouncing of judgment; passing of the sentence ‖ Verkündung *f* des Urteils; Urteilsverkündung.
**prononciation** *f* Ⓑ | ~ **d'un discours** | delivery of a speech ‖ Halten *n* einer Rede.
**propagande** *f* | propaganda ‖ Propaganda *f* | ~ **de guerre;** ~ **belliciste** | war propaganda; warmongering ‖ Kriegspropaganda | **faire de la ~** | to make propaganda ‖ Propaganda machen.
**propension** *f* | propensity; readiness; willingness ‖ Bereitschaft *f;* Neigung *f* | ~ **à consommer** | propensity to consume ‖ Konsumneigung *f* | ~ **à l'épargne** | readiness (propensity) to save ‖ Sparneigung | ~ **à investir** | readiness (willingness) to invest ‖ Investitionsbereitschaft *f;* Investitionsfreudigkeit; Investitionsneigung.
**proportion** *m* Ⓐ | proportion; ratio ‖ Verhältnis *n* | **défaut de ~; dis~** | disproportion ‖ Mißverhältnis | **à ~ de la durée** | in proportion to the duration ‖ nach Verhältnis der Dauer.
★ **en ~ directe** | in direct proportion (ratio) ‖ im direkten Verhältnis | **en ~ inverse** | in inverse ratio (proportion) ‖ im umgekehrten Verhältnis | **en ~ raisonnables** | in due proportion ‖ im richtigen Verhältnis.
★ **à ~; en ~** | in proportion; proportionately; proportionally; pro rata ‖ anteilig; verhältnismäßig; im Verhältnis | **hors de ~ avec . . .** | out of proportion to . . .; disproportionate to . . . ‖ außer Verhältnis zu . . . | **hors de toute ~** | out of all proportion ‖ außer jedem Verhältnis.
**proportion** *f* Ⓑ [quote-part] | ratio ‖ Verhältnisziffer *f.*
**proportionalité** *f* | proportionateness; proportionality ‖ Verhältnismäßigkeit *f;* Angemessenheit *f.*
**proportionné** *adj* Ⓐ | in proportion; proportionate; proportional; pro rata ‖ anteilig; verhältnismäßig | **salaires ~s à la production** | efficiency wages ‖ Leistungslöhne *mpl;* Akkordlöhne | **dis~ à; mal ~ à** | out of proportion to; disproportionate to ‖ unverhältnismäßig; außer Verhältnis.
**proportionné** *adj* Ⓑ | suited; suitable ‖ passend | **bien ~** | well-proportioned ‖ wohlproportioniert.
**proportionnel** *adj* | proportional; pro rata ‖ nach (im) Verhältnis; verhältnismäßig | **distribution ~le** | proportioning; proportionment ‖ verhältnismäßige Verteilung *f* | **droit ~** Ⓐ | pro-rata fee ‖ Wertgebühr *f* | **droit ~** Ⓐ | pro-rata fee ‖ Wertgebühr *f* | **droit ~** Ⓑ | ad valorem duty ‖ Wertzoll *m* | **fret ~; fret ~ à la distance** | prorata (pro-rata) freight ‖ Distanzfracht *f;* **inversement ~** | in inverse ratio ‖ im umgekehrten Verhältnis | **dis~** | disproportionate; out of proportion ‖ unverhältnismäßig; außer Verhältnis.
**proportionnellement** *adv* | proportionally; proportionately; in proportion; pro rata ‖ verhältnismäßig; im Verhältnis | **réduire qch. ~** | to reduce sth. proportionately; to abate sth. ‖ etw. verhältnismäßig (proportionell) herabsetzen.
**proportionnément** *adv* | in due proportion ‖ im richtigen Verhältnis | **dis~** | disproportionately; out of (out of all) proportion ‖ unverhältnismäßig; außer Verhältnis.
**proportionner** *v* | ~ **qch. à (avec) qch.** | to proportion (to adjust) sth. to sth.; to regulate sth. in proportion to sth. ‖ etw. einer Sache im Verhältnis anpassen; etw. im Verhältnis zu einer Sache regeln | ~ **les peines aux délits** | to make the punishment fit the crime ‖ die Strafe dem Vergehen anpassen.
**propos** *m* Ⓐ | subject; matter; subject-matter ‖ Gegenstand *m;* Angelegenheit *f;* Sache *f* | **changer de ~** | to change the subject [of the conversation] ‖ den Gegenstand [der Unterhaltung] wechseln | **juger à ~ de faire qch.** | to judge (to think) (to deem) it proper to do sth. ‖ es für angebracht (für tunlich) halten, etw. zu tun | **mal à ~** Ⓐ | inopportunely | unpassend | **mal à ~** Ⓑ | at the wrong time (moment) ‖ unzeitig | **à ~** Ⓐ | to the point; pertinent; appropriate ‖ sachdienlich; zur Sache gehörig | **à ~** Ⓑ | at the right moment; timely ‖ zeitgerecht; zur rechten Zeit | **à ce ~** | in this connection ‖ in diesem Zusammenhang | **à ~ de** | with regard to; in connection with; relating to ‖ mit Beziehung auf; mit Bezug auf; bezüglich | **hors de ~** Ⓐ | out of place | unangebracht; nicht am rechten Platz; deplaziert | **hors de ~** Ⓑ | irrelevant ‖ unerheblich; nicht zur Sache gehörig | **hors de ~** Ⓒ | illtimed; unseasonable ‖ unzeitig; zur Unzeit | **à ~ de quoi?; à quel ~?** | in what connection?; on

**propos** *m* Ⓐ *suite* | what account? || wofür?; in welcher Beziehung? | **à ~ de rien** | for nothing at all || vollkommen umsonst.

**propos** *m* Ⓑ [résolution; dessein] | purpose || Zweck *m* | **de ~ délibéré** | intentionally; with intent || absichtlich; mit Absicht | **à ~** | to the purpose || zweckdienlich.

**propos** *m* Ⓒ | remark; utterance || Bemerkung *f* | **~ mpl méchants** | malicious gossip || böswilliger Klatsch *m* | **~ offensant** | offensive remark || beleidigende Äußerung *f*.

**proposable** *adj* | **un arrangement ~** | an arrangement which may be proposed (which is worthy of being put forward for consideration) || ein Arrangement, welches man vorschlagen kann (welches geeignet ist, vorgeschlagen zu werden).

**proposer** *v* Ⓐ | to propose || vorschlagen; in Vorschlag bringen | **~ un candidat** | to put up (to put forward) a candidate || einen Kandidaten aufstellen | **~ q. pour un emploi** | to propose (to recommend) sb. for a post || jdn. für eine Stelle (für einen Posten) vorschlagen | **~ qch. verbalement** | to make an oral proposal of sth. || etw. mündlich vorbringen.

**proposer** *v* Ⓑ [offrir] | to offer || anbieten; offerieren | **~ de l'argent à q.** | to offer sb. money || jdm. Geld anbieten | **se ~ pour un emploi** | to offer os. for a post || sich für eine Stelle anbieten | **se ~ comme...** | to offer os. as... || sich als... anbieten.

**proposer** *v* Ⓒ [présenter une motion] | to move; to make a motion || beantragen; einen Antrag einbringen | **~ un amendement** | to move an amendment || einen Abänderungsantrag einbringen; eine Abänderung beantragen.

**proposer** *v* Ⓓ [poser] | **~ une idée** | to propound an idea || einen Gedanken (eine Idee) entwickeln | **~ un problème** | to propound (to put forward) a problem || ein Problem stellen.

**proposer** *v* Ⓔ [avoir l'intention] | **se ~ de faire qch.** | to intend (to mean) (to contemplate) to do sth.; to have the intention of doing sth. || beabsichtigen (die Absicht haben), etw. zu tun.

**proposeur** *m* | [the] proposer || der Vorschlagende | **le ~ d'une idée** | the propounder of an idea || derjenige, der eine Idee vorbringt | **le ~ d'un plan** | the proposer (the propounder) of a scheme || derjenige, der einen Plan vorbringt.

**proposition** *f* Ⓐ | proposal; proposition; offer || Vorschlag *m*; Angebot *n*; Anerbietung *f*; Antrag *m* | **acceptabilité d'une ~** | acceptability of a proposal || Annehmbarkeit *f* eines Vorschlages | **acceptation d'une ~** | acceptance of a proposal || Annahme *f* eines Vorschlages; Zustimmung *f* zu einem Vorschlag | **~ d'arrangement** | proposal for a compromise || Vergleichsvorschlag | **~ d'avancement** | recommendation for promotion || Beförderungsvorschlag | **contre-~** | counter-proposal; counterproposition || Gegenvorschlag | **~ de mariage** | proposal of marriage; marriage proposal || Heiratsantrag | **~ de médiation** | proposal (offer) for a compromise || Vermittlungsvorschlag | **~ de paix** | proposal of peace; peace proposal || Friedensangebot; Friedensvorschlag | **~ alternative** | alternative proposal || Alternativvorschlag | **~s relatives à...** | proposals for... || Vorschläge bezüglich (hinsichtlich)... | **accepter (adopter) une ~** | to accept a proposal || einen Vorschlag annehmen | **adhérer à une ~** | to maintain a proposal || bei einem Vorschlag bleiben; einen Vorschlag aufrechterhalten | **approuver une ~** | to approve a proposal || einen Vorschlag billigen (gutheißen) | **élaborer des ~s** | to draw up proposals || Vorschläge ausarbeiten | **faire (formuler) une ~ à q.** | to make a proposal to sb. || jdm. einen Vorschlag (ein Anerbieten) machen.

**proposition** *f* Ⓑ [projet] | draft || Entwurf *m* | **~ de loi** | bill || Gesetzesentwurf | **~ de résolution** | draft resolution || Resolutionsentwurf.

**proposition** *f* Ⓒ [motion] | motion || Antrag *m* | **faire une ~** | to bring forward (to propose) (to make) (to put) (to table) a motion || einen Antrag stellen (einbringen).

**propre** *m* Ⓐ [d'une femme mariée] | separate property of a married woman || Vorbehaltsgut einer verheirateten Frau.

**propre** *m* Ⓑ [qualité particulière] | characteristic; nature || charakteristisches Merkmal *n*; Natur *f*.

**propre** *m* Ⓒ | **au ~** | in a literal sense || im wörtlichen Sinne.

**propre** *adj* | proper; own || eigen | **~ aux affaires** | businesslike || geschäftsmäßig | **avec mon ~ argent** | with my own money || mit meinem eigenen Gelde | **de son ~ chef** | in one's own right || aus eigenem Recht | **pour son ~ compte** | on one's own account || auf (für) seine eigene Rechnung | **d'après son ~ dire (ses ~s dires)** | by (according to) his own account || nach seinen eigenen Angaben | **de son ~ gré; de sa ~ volonté** | on one's own accord; by his own free will || aus eigenem (freiem) Entschluß (Willensentschluß); von sich aus | **de sa ~ main** | by one's own hand || eigenhändig | **remettre une lettre en main ~** | to deliver a letter personally (into sb.'s own hands) || einen Brief jdm. persönlich (zu eigenen Händen) übergeben | **aller en ~ personne** | to go personally (in person) || persönlich (in eigener Person) gehen | **possesseur en ~** | proprietary possessor; possessor as owner || Eigenbesitzer | **possession en ~** | possession as owner || Eigenbesitz | **la signification ~ de qch.** | the proper (real) meaning of sth. || die wirkliche (eigentliche) Bedeutung von etw.

★ **appartenir à q. en ~** | to be owned by sb.; to be sb.'s property; to belong to sb. by right || jdm. zu Eigentum gehören; jds. Eigentum sein | **en ~** | in one's own right || aus eigenem Recht.

**proprement** *adv* | **~ dit; à ~ parler** | properly (strictly) speaking; to be quite accurate || genau gesprochen; um genau zu sein.

**propriétaire** *m* | proprietor; owner || Eigentümer *m;* Eigner *m;* Inhaber *m* | ~ **d'une action** | owner of a share; shareholder || Anteilsinhaber; Aktieninhaber; Aktionär *m* | ~ **de bien-fonds;** ~ **d'immeubles;** ~ **foncier** | landowner; real estate owner; landed proprietor || Grundstückseigentümer; Grundeigentümer; Landeigentümer; Grundbesitzer *m* | **changement de** ~ ① | change of ownership || Eigentümerwechsel *m;* Inhaberwechsel *m;* **changement de** ~ ② | «Under new ownership» || «Neuer Inhaber» | **co** ~ ; **co-** ~ | co-proprietor; co-owner; part (joint) owner || Miteigentümer | **conducteur-** ~ | owner-driver || Herrenfahrer *m* | ~ **du fonds voisin;** ~ **voisin** | neighbo(u)ring owner (landowner) || Nachbareigentümer; benachbarter Eigentümer | ~ **d'une maison** | owner (proprietor) of a house; houseowner || Hausbesitzer *m;* Hauseigentümer *m;* Hausmeister *m* [S] | ~ **de la marque** | owner of the trademark; trade mark owner || Markeninhaber; Warenzeicheninhaber | ~ **de navire** | shipowner; owner of the ship || Schiffseigner; Schiffseigentümer; Schiffsreeder *m;* Reeder | **responsabilité du** ~ | responsability of the owner || Haftung *f* des Eigentümers | **aux risques du** ~ | at owner's risk || auf Gefahr *f* des Eigentümers (Halters) | **aux risques et péril du** ~ | at the owner's risk || auf Risiko *n* und Gefahr *f* des Inhabers (des Empfängers) | **possession à titre du** ~ | possession as owner; freehold property; freehold || Eigenbesitz *m;* freies Eigentum.
★ **le** ~ **enregistré** | the inscribed (registered) owner || der eingetragene Eigentümer | ~ **forain** | non-resident landowner; absentee landlord || nicht ortsansässiger Grundeigentümer | ~ **légitime** | lawful (rightful) (legitimate) owner || rechtmäßiger Inhaber (Eigentümer) (Besitzer) | **les petits** ~ **s** | the small holders (landowners) || die Kleinbesitzer *mpl;* die kleinen Grundbesitzer *mpl* (Landbesitzer *mpl*); der Kleinbesitz *m* | ~ **riverain** | riparian owner (proprietor) || Ufereigentümer; Uferanlieger *m* | **seul** ~ ; **unique** ~ | sole (exclusive) owner || Alleineigentümer; Alleineigner; Alleininhaber.
★ **donner congé à son** ~ | to give one's landlord notice (notice of leaving) || seinem Vermieter kündigen | **changer de** ~ | to change hands || in anderen Besitz übergehen; den Besitzer (Inhaber) wechseln | **être** ~ | to be landed proprietor || Grundbesitzer sein | **se rendre** ~ **de qch.** | to acquire sth.; to acquire title to sth. || etw. erwerben; etw. zu Eigentum erwerben.
**propriétaire** *f* | owner; proprietress || Inhaberin *f;* Besitzerin *f;* Eigentümerin *f.*
**propriété** *f* ⓐ [droit de ~] | property; property right; title; ownership || Eigentum *n;* Eigentumsrecht *n* | **acquisition de la** ~ | acquisition of property (of title) || Erwerb *m* des Eigentums; Eigentumserwerb | **acte de** ~ | title deed; document of title || Eigentumstitel *m;* Besitztitel | **acte (contrat) translatif de** ~ | deed of conveyance; transfer deed; conveyance || dinglicher Übertragungsvertrag *m;* Eigentumsübertragungskontrakt *m;* Auflassungsurkunde *f;* Auflassung *f* | **apport en** ~ | investment with transfer of title || Einbringen *n* unter Übertragung des Eigentums | **atteinte à la** ~ | trespassing on [sb.'s] property || Eigentumsbeeinträchtigung *f;* Eigentumsstörung *f* | **co-** ~ ; **co-** ~ | co-ownership || Miteigentum *n* | **crime (délit) contre la** ~ | offence against property || Eigentumsverbrechen *n;* Eigentumsvergehen *n;* Eigentumsdelikt *n* | **droit exclusif de** ~ ; ~ **exclusive** | exclusive property (property right); exclusive (sole) ownership || ausschließliches Eigentumsrecht (Eigentum); Alleineigentum | ~ **par étage;** ~ **d'étage** | ownership of a particular story of a building || Stockwerkseigentum | ~ **de l'Etat** | state (government) property || Staatseigentum | **mutation de** ~ ① | change (passage) of title || Eigentumsübergang *m;* Eigentumswechsel *m;* Besitzwechsel *m;* Handänderung *f* [S] | **mutation de** ~ ② ; **transfert (transmission) de la** ~ | transfer (conveyance) of title (of property) (of ownership) || Eigentumsübertragung *f* | **présomption de la** ~ | presumption of title || Eigentumsvermutung *f* | **récupération de la** ~ | recovery of title || Wiedererlangung *f* (Zurückerlangung *f*) des Eigentums | **réserve de la** ~ | retention of title || Eigentumsvorbehalt *m* | **tenure en** ~ **perpétuelle et libre** | freehold property || freies Eigentum (Grundeigentum) | **titre de** ~ ; **titre constitutif de** ~ | title deed; title; evidence of title; proof of ownership || Eigentumstitel *m;* Besitztitel; Besitzurkunde *f.*
★ ~ **absolue** | absolute ownership || unbeschränktes Eigentum | ~ **artistique** | artistic copyright || künstlerisches Eigentum (Urheberrecht *n*) | ~ **collective** | collective ownership || Gesamteigentum; Kollektiveigentum | **la** ~ **dramatique** ① | the dramatic copyright || das Urheberrecht *n* an Bühnenwerken | **la** ~ **dramatique** ② | the dramatic (stage) rights || die Aufführungsrechte *npl;* die Bühnenrechte *npl* | ~ **féodale** | feudal tenure; copyhold || Lehnsbesitz *m* | ~ **immatérielle;** ~ **intellectuelle** | copyright || geistiges Eigentum | ~ **industrielle** | industrial property (property right) || industrielles (gewerbliches) Eigentum | **droits de** ~ **industrielle** | industrial property rights || gewerbliche Schutzrechte | **office de la** ~ **industrielle** | patent office || Patentamt *n* | **protection de la** ~ **industrielle** | protection of industrial property rights || gewerblicher Rechtsschutz | ~ **littéraire** | copyright; literary property || literarisches Eigentum (Urheberrecht) (Schutzrecht); Urheberrecht | ~ **privée** | private property (ownership) || Privateigentum; Eigentum in Privathand | ~ **publique** | public ownership (property) || öffentliches Eigentum; Eigentum der öffentlichen Hand.
★ **donner qch. à q. en** ~ | to give sth. to sb. as property || jdm. etw. zu Eigentum geben (übergeben); jdm. etw. übereignen | **empiéter sur la** ~ **de q.;**

**propriété** *f* Ⓐ *suite*
 **entrer (passer) sans autorisation sur la ~ de q.** | to trespass on (upon) sb.'s property; to infringe sb.'s property rights ‖ jds. Eigentum verletzen | **réserver la ~** | to reserve one's title ‖ das Eigentum vorbehalten | **transférer (transporter) la ~** | to transfer title; to convey property ‖ das Eigentum übertragen | **sans ~** | ownerless ‖ herrenlos.
**propriété** *f* Ⓑ [fonds de terre: pièce de terre] | piece of land (of property) ‖ Grundstück *n;* Stück *n* Land | **~ privée** | private property (estate) ‖ Privatgrundstück | **~ en viager; ~ viagère** | life estate ‖ Nießbrauch *m* an einem Grundstück | **~ voisine** | adjoining property (estate) ‖ Nachbargrundstück; Anliegergrundstück; Nachbareigentum *n;* angrenzendes (anliegendes) Grundstück | **céder une ~** | to make over a real estate ‖ ein Grundstück übertragen (abtreten) | **hériter une (d'une) ~** | to succeed to an estate ‖ einen Grundbesitz erben.
**propriété** *f* Ⓒ [biens] | property; belongings; personalty ‖ Vermögen *n;* Habe *f;* Besitz *m;* Besitztum *n* | **homme de ~** | man of property ‖ vermögender (wohlhabender) Mann | **~ foncière** ①; **~ immobilière** ① | fixed property; realty ‖ Grundeigentum *n;* Grundvermögen *n;* unbewegliches Vermögen | **~ foncière** ②; **~ immobilière** ② | real (real estate) (landed) property; real estates *pl* ‖ Liegenschaften *fpl;* Immobilien *npl* | **pleine ~ foncière; ~ foncière perpétuelle (libre)** | freehold property ‖ freier Grundbesitz *m;* Grundbesitz in freiem (dauerndem) (uneingeschränktem) Eigentum | **~ publique** | state property; government property; national (public) property ‖ Staatseigentum *n;* Staatsgut *n.*
**propriété** *f* Ⓓ [biens immeubles] | real (real estate) (landed) property; real estate; estate; realty ‖ Grundbesitz *m;* Grundvermögen *n;* Besitztum *n;* Besitzung *f* | **gérance (intendance) de ~s** | land agency ‖ Grundstücksverwaltung *f* | **~ d'habitation** | residential property ‖ zu Wohnzwecken genützter Grundbesitz | **contribution foncière des ~s bâties** | tax on house (built-up) property; house (property) tax ‖ Steuer *f* auf bebaute Grundstücke; Haussteuer | **~ louée à bail** | leasehold property (estate) ‖ Grundbesitz in Erbpacht; Pachtgrundstück *n;* Pachtanwesen *n* | **~ minière** | mining property ‖ Bergwerkseigentum *n* | **~ privée** | private property (estate) ‖ Privatbesitz *m* | **~ usinière** | factory (industrial) property ‖ Fabrikbesitz; industriell genutzter Grundbesitz.
**propriété** *f* Ⓔ [les propriétaires] | **la ~** | the landowners *pl;* the landed interests *pl* ‖ die Grundbesitzer *mpl;* der Grundbesitz | **la ~ bâtie** | the house property; the house owners *pl* ‖ der Hausbesitz; die Hausbesitzerschaft *f* | **la grande ~** | the big landowners *pl* ‖ der Großgrundbesitz; die Großgrundbesitzer *mpl* | **la petite ~** | the small property (holdings) (holders) (landowners) ‖ der Kleinbesitz; der kleine Grundbesitz; der Kleinlandbesitz; die Kleinbesitzer *mpl;* die kleinen Grundbesitzer *mpl.*
**prorata** *m* | proportion ‖ Anteil *m* | **au ~** | pro-rata; prorata; proportionally; proportionately; in proportion ‖ verhältnismäßig; anteilsmäßig; im Verhältnis | **contribution au ~** | prorata (proratable) contribution ‖ anteilsmäßiger Beitrag *m* | **contribuer au ~** | to contribute in proportion; to make a prorata contribution ‖ anteilsmäßig beitragen; einen anteilsmäßigen Beitrag leisten | **réduire qch. au ~** | to reduce sth. proportionately; to abate sth. ‖ etw. verhältnismäßig (proportionell) herabsetzen.
**prorogation** *f* Ⓐ | postponement; adjournment ‖ Vertagung *f;* Verschiebung *f* | **~ du Parlement** | prorogation of Parliament ‖ Vertagung des Parlaments.
**prorogation** *f* Ⓑ [~ de terme] | prolongation ‖ Verlängerung *f;* Aufschub *m* | **~ de (d'un) délai** | extension of time (of a term) (of a period) ‖ Verlängerung (Erstreckung *f* ) einer Frist; Fristverlängerung; Fristerstreckung | **~ d'une échéance (de l'échéance d'un effet)** | prolongation (renewal) of a bill of exchange ‖ Prolongation *f* (Prolongierung *f* ) eines Wechsels; Hinausschiebung *f* der Fälligkeit eines Wechsels; Wechselprolongation | **période de ~** | term (period) of extension ‖ Verlängerungszeitraum *m.*
**prorogation** *f* Ⓒ [~ de juridiction] | agreement on electin a legal domicile ‖ Vereinbarung *f* eines Gerichtsstandes; Zuständigkeitsvereinbarung.
**proroger** *v* Ⓐ [suspendre et fixer à une date nouvelle] | to postpone; to adjourn ‖ vertagen; verschieben | **~ le Parlement** | to prorogue Parliament ‖ das Parlament vertagen.
**proroger** *v* Ⓑ [prolonger] | to extend [a time limit] ‖ [eine Frist] verlängern | **~ une caution** | to enlarge bail ‖ eine Sicherheitsleistung erhöhen | **~ la durée de qch.** | to extend the validity of sth. ‖ die Gültigkeitsdauer von etw. verlängern | **~ l'échéance d'un effet** | to prolong (to renew) a bill of exchange ‖ einen Wechsel prolongieren; die Fälligkeit eines Wechsels hinausschieben.
**proroger** *v* Ⓒ [~ une juridiction] | to stipulate (to agree to) a jurisdiction ‖ einen Gerichtsstand vereinbaren.
**proscription** *f* | proscription; banishment ‖ Ächtung *f;* Verbannung *f.*
**proscrire** *v* | to proscribe; to banish; to outlaw ‖ ächten; verbannen.
**proscrit** *m* | proscript; outlaw ‖ Geächteter *m;* Verbannter *m.*
**prospecter** *v* | to prospect; to dig ‖ muten; schürfen.
**prospection** *f* Ⓐ | prospecting ‖ Muten *n;* Schürfen *n* | **licence de ~** | prospecting license ‖ Mutung *f* | **~ des minéraux; ~ minière** | prospecting for minerals ‖ Erzschürfung *f;* Erzlagerstättenforschung *f* | **~ de pétrole** | prospecting for oil ‖ Erdölsuche *f;* Erdöllagerstättenforschung *f.*
**prospection** *f* Ⓑ [commerciale] | **~ de la clientèle** |

canvassing || Werbung *f;* Kundenwerbung | ~ **du marché** | market study (survey) || Marktuntersuchung *f.*
**prospectus** *m* | prospectus|| Prospekt *n* | ~ **d'émission** | prospectus || Emissionsprospekt | ~ **mensonger** | untruthful (lying) prospectus || Prospekt mit unwahren Angaben.
**prospère** *adj* | prosperous; flourishing; thriving || blühend; florierend; gutgehend.
**prospérer** *v* | to prosper; to be prosperous; to thrive || gedeihen; blühen; florieren; gut gehen.
**prospérité** *f* | prosperity; prosperousness; success || Gedeihen *n;* Blühen *n;* Wohlstand *m;* Erfolg *m.*
**protecteur** *adj* | protecting; protective || Schutz ... | **dispositif** ~ | safety (protective) device || Schutzvorrichtung *f* | **droit** ~ | protective (protecting) duty || Schutzzoll *m* | **société** ~ **trice** | protective (protection) society || Schutzverband *m;* Schutzbund *m;* Schutzverein *m* | **société** ~ **trice des animaux** | society for the prevention of cruelty to animals || Tierschutzverein | **société** ~ **trice de l'enfance** | society for the protection of children || Jugendschutzverein | **système** ~ | system of protection (of protective duties); protective system; protectionism || Schutzzollsystem *n;* Protektionismus *m* | **tarif** ~ | protective (protecting) tariff || Schutzzolltarif *m.*
**protection** *f* Ⓐ | protection [from] || Schutz *m* [gegen] | ~ **par des brevets** | patent protection; protection by letters patent (by patents) || Patentschutz; Schutz durch Patente | ~ **des consommateurs** | consumer protection || Verbraucherschutz | **délai de** ~ | term (duration) of copyright || Schutzfrist *f;* Urheberrechtsschutzfrist | ~ **des dessins;** ~ **des modèles** | protection of registered designs || Musterschutz | **dispositif de** ~ | safety (protective) device || Schutzvorrichtung *f* | ~ **des données** | data protection || Datenschutz | **durée de (de la)** ~ | period (term) of protection || Schutzdauer *f;* Schutzfrist *f* | **expiration de la durée de** ~ | expiration of the protection || Ablauf *m* der Schutzdauer (Schutzfrist); Schutzablauf | ~ **des eaux** | river conservancy || Gewässerschutz | ~ **des inventeurs** | protection of (for) inventors || Erfinderschutz | **lettres de** ~ | letter of safe-conduct; safe-conduct || Schutzbrief *m;* Geleitsbrief *m* | **portée de la** ~ | extent of the protection || Schutzumfang *m* | ~ **de la propriété industrielle** | protection of industrial property (property rights) || Schutz des gewerblichen Eigentums; gewerblicher Rechtsschutz | ~ **de la santé de la population** | protection of the health of the general public || Gesundheitsschutz der Bevölkerung | **tarif de** ~ | protective tariff || Schutzzolltarif *m* | ~ **du travail;** ~ **de l'emploi** | security of employment; job security || Sicherung des Arbeitsplatzes; Arbeitsplatzsicherung.
★ ~ **diplomatique** | diplomatic protection || diplomatischer Schutz | ~ **douanière** | protection by tariffs; tariff (customs) protection || Schutz durch Zölle; Zollschutz | ~ **efficace** | effective protection || wirksamer Schutz | ~ **gouvernementale** | protection by the government || Regierungsschutz | ~ **judiciaire** | legal aid || Rechtsschutz | ~ **légale** | legal protection || gesetzlicher Schutz; Schutz durch die Gesetze | ~ **légale des marques de fabrique** | protection of trade marks; trade mark protection || Markenschutz | ~ **pénale** | protection by penal law || strafrechtlicher Schutz; Schutz durch die Strafgesetze | **sans** ~ | unprotected || schutzlos.
**protection** *f* Ⓑ [patronage] | patronage; influence; protection || Protektion *f* | **avoir de la** ~ **; avoir des** ~ **s** | to have influence; to have influential friends || Protektion haben (genießen) | **accorder sa** ~ **à q.; prendre q. sous sa** ~ | to take sb. under one's protection || jdn. unter seinen Schutz nehmen; jdn. protegieren.
**protectionnisme** *f* [ ~ **douanier,** système de protection] | system of protection (of protective duties); protective system; protectionism; customs protectionism || System *n* von Schutzzöllen; Schutzzollsystem *n;* Protektionismus *m* | ~ **agricole** | protective tariffs on farm products || Agrarschutz *m;* Zollschutz für Agrarerzeugnisse.
**protectionniste** *m* | protectionist || Anhänger *m* des Schutzzollsystems; Protektionist *m.*
**protectionniste** *adj* | protectionist || schutzzöllnerisch; protektionistisch.
**protectorat** *m* Ⓐ | protectorate || Schutzherrschaft *f;* Schirmherrschaft; Protektorat *n.*
**protectorat** *m* Ⓑ [pays de ~ ] | protectorate; country under protectorate || Schutzstaat *m;* Schutzgebiet *n;* Protektorat *n;* Protektoratsland *n.*
**protectorat** *m* Ⓒ [fonction de protecteur] | office of protector; protectorate; protectorship || Amt *n* des Protektors; Protektorat *n.*
**protectrice** *f* [patronnesse] | protectress; patroness || Schirmherrin *f;* Beschützerin *f;* Gönnerin *f.*
**protégé** *m* | protégé; favorite || Schützling *m;* Günstling *m.*
**protégé** *adj* | ~ **par un brevet;** ~ **par des brevets** | protected by letters patent || patentrechtlich geschützt | **par des droits d'auteur** | protected by copyright || urheberrechtlich geschützt | **non** ~ | unprotected; not protected || ungeschützt; nicht dem Schutz unterliegend | **être** ~ **contre qch.** | to be protected from sth. || gegen etw. geschützt sein.
**protégée** *f* | protégé; favorite || Schutzbefohlene *f.*
**protéger** *v* Ⓐ | ~ **qch. par un brevet** | to protect sth. (to have sth. protected) by letters patent || etw. patentieren (durch Patent schützen) lassen | **se** ~ **de qch.** | to protect os. from sth.; to guard against sth. || sich gegen etw. schützen (sichern) | ~ **q. contre qch.** | to protect sb. from (against) sth. || jdn. gegen (vor) etw. schützen; jdm. gegen etw. Schutz gewähren.
**protéger** *v* Ⓑ [avancer; encourager] | to patronize; to encourage || fördern; protegieren.
**protestable** *adj* | **effet** ~ | bill of exchange which can be protested || protestfähiger Wechsel *m.*

**protestataire** *m* | protester || Protestierender *m;* Protesterhebender *m.*

**protestation** *f* Ⓐ | declaration of dissent; protestation || Verwahrung *f;* Verwahrungseinlegung *f;* Protesteinlegung *f* | ~ **contre l'élection** | election petition || Wahlanfechtung *f;* Wahleinspruch *m;* Wahlprotest *m* | **grève de** ~ | protest strike || Proteststreik *m* | **note de** ~ | note of protest || Protestnote *f* | **réunion de** ~ | protest (indignation) meeting || Protestversammlung *f.*
★ **faire des** ~ **s** | to make (to enter) (to lodge) a protest || Protest (Verwahrung) (Widerspruch) erheben (einlegen) | **laisser passer qch. sans** ~ **s** | to allow sth. to pass unchallenged || etw. widerspruchslos (ohne Widerspruch) hinnehmen | **provoquer des** ~ **s énergiques** | to bring forth strong protest || scharfen (energischen) Protest auslösen | **sans** ~ ; **sans aucune** ~ | without protest; unchallenged || ohne Widerspruch; widerspruchslos.

**protestation** *f* Ⓑ [~ **solennelle**] | protestation; solemn declaration || feierliche Beteuerung *f* | ~ **de son innocence** | protestation of one's innocence || Unschuldsbeteuerung *f.*

**protestation** *f* Ⓒ [protêt en matière d'échange] | protestation; protest || Protesterhebung *f;* Protestaufnahme *f;* Protestierung *f* | **avis de** ~ | notice of protest || Protestanzeige *f* | **motion de** ~ | motion of protest || Antrag *m* auf Protesterhebung | ~ **de traite** | bill protest || Wechselprotest *m* | **sans** ~ | without protest; no protest; protest waived in case of dishono(u)r || ohne Protest; ohne Kosten.

**protesté** *adj* | **effet** ~ ; **lettre de change** ~ **e** | protested (dishono(u)red) (returned) bill || protestierter Wechsel *m;* Protestwechsel | **non** ~ | unprotested || nicht protestiert.

**protester** *v* Ⓐ | to protest || protestieren; Verwahrung einlegen | ~ **contre qch.** | to protest against sth.; to enter (to lodge) (to raise) a protest against sth. || gegen etw. protestieren; gegen etw. Einspruch (Widerspruch) (Protest) erheben (einlegen).

**protester** *v* Ⓑ [assurer formellement] | to declare solemnly || feierlich erklären | ~ **de sa bonne foi** | to protest one's good faith || verischern, in gutem Glauben gehandelt zu haben | ~ **de son innocence** | to protest one's innocence || seine Unschuld beteuern | ~ **de violence** | to plead duress || einwenden, unter Zwang gehandelt zu haben | ~ **solennellement que . . .** | to make a solemn protestation that . . . || feierlich beteuern, daß . . .

**protester** *v* Ⓒ [dresser un protêt] | ~ **une lettre de change;** ~ **une traite** | to protest a bill of exchange; to have a bill protested || einen Wechsel protestieren lassen (zu Protest gehen lassen).

**protêt** *m* | protest; protestation || Protest *m;* Einspruch *m;* Widerspruch *m;* Protestierung *f;* Protesterhebung *f* | **acceptation sous** ~ | acceptance supra protest || Annahme *f* unter Protest; Protestannahme | ~ **faute d'acceptation** | protest for non-acceptance (for want of acceptance) || Protest mangels Annahme; Annahmeprotest | **acte de** ~ |

deed (act) (bill) of protest; certificate (deed) of protestation || Protesturkunde *f* | ~ **du chèque** | cheque protest || Scheckprotest | **à défaut de** ~ | in the absence of a protest || mangels Protestes (Protesterhebung) | **dispense du** ~ | dispensation with protest || Erlaß *m* des Protestes; Protesterlaß | **frais du** ~ | protest charges (expenses) || Protestkosten *pl;* Protestspesen *pl* | ~ **par intervention** | protest of intervention || Interventionsprotest | **jour de** ~ | day of protestation (of protest) || Tag *m* der Protesterhebung; Protesttag | **paiement sous** ~ | payment under protest || Zahlung *f* unter Protest; Protestzahlung | ~ **faute de paiement;** ~ **pour non-paiement** | protest for non-payment (for want of payment); non-payment and protest || Protest mangels Zahlung | ~ **en temps utile** | protest in due course || rechtzeitiger Protest | **à défaut de** ~ **en temps utile** | if protest is not entered in due course || falls nicht rechtzeitig Protest erhoben wird.
★ **accepter sous** ~ | to accept under protest || unter Vorbehalt annehmen; unter Protest akzeptieren | **dresser** ~ ①; **lever** ~ | to make (to enter) (to lodge) a protest; to protest || Protest erheben; protestieren | **dresser** ~ ②; **dresser acte de** ~ | to draw up (to make out) a deed of protest || Protest aufnehmen | **lever** ~ **d'un effet; faire le** ~ **d'une lettre de change** | to protest a bill; to have a bill protested || einen Wechsel protestieren lassen (zum Protest geben) (zu Protest gehen lassen) | **signifier le** ~ | to give notice of protest || den Protest anzeigen.
★ **sans** ~ | without protest; no protest; protest waived in case of dishono(u)r || ohne Protest; ohne Kosten | **sous** ~ | under protest; under reserve || unter Protest; unter Vorbehalt.

**protocole** *m* Ⓐ [procès-verbal] | record; report; memorandum || Niederschrift *f;* Protokoll *n* | ~ **d'accession** | accession protocol || Beitrittsprotokoll | ~ **de clôture;** ~ **final** | final protocol || Schlußprotokoll | ~ **financier** | financial protocol || Finanzprotokoll | ~ **de signature** | protocol of signature || Unterzeichnungsprotokoll; Zeichnungsprotokoll | ~ **interprétatif** | protocol of interpretation || Auslegungsprotokoll | **dresser un** ~ | to draw up the minutes || eine Niederschrift (ein Protokoll) aufnehmen.

**protocole** *m* Ⓑ [cérémonial] | state etiquette; protocol || Protokoll *n;* Staatszeremoniell *n* | **chef du** ~ | Chief of Protocol || Chef *m* des Protokolls | **les exigences du** ~ | the exigencies of etiquette || die Erfordernisse *npl* der Etikette | **service du** ~ | protocol department (of the Foreign Office) || Protokollabteilung *f* des Auswärtigen Amtes.

**protuteur** *m* | acting guardian || stellvertretender Vormund *m.*

**prouvable** *adj* | provable || beweisbar | **im** ~ | not provable; not to be proved || nicht beweisbar; nicht zu beweisen.

**prouvé** *part* | proved; established ‖ bewiesen; erwiesen | **im~ ; non-~** | unproved; unproven ‖ unbewiesen; unerwiesen; nicht bewiesen; nicht erwiesen.

**prouver** *v* | to prove ‖ beweisen | **~ son alibi** | to establish (to prove) one's alibi ‖ sein Alibi nachweisen; seine Abwesenheit vom Tatort beweisen | **~ le bien-fondé de sa réclamation** | to prove (to establish) (to substantiate) one's claim ‖ beweisen, daß jds. Anspruch begründet ist | **~ la vérité de qch.** | to establish the truth of sth. ‖ etw. als wahr erweisen; für etw. den Wahrheitsbeweis erbringen | **admettre q. à ~** | to admit sb.'s evidence ‖ jdn. zum Beweise zulassen.

**provenance** *f* | origin; source ‖ Herkunft *f;* Quelle *f* | **certificat de ~** | certificate of origin ‖ Herkunftsnachweis *m;* Herkunftszeugnis *n;* Herkunftsbescheinigung *f;* Ursprungszeugnis | **indication de ~** | designation (indication) of origin ‖ Herkunftsangabe *f;* Ursprungsangabe; Herkunftsbezeichnung *f* | **lieu de ~** | place of origin (of manufacture) ‖ Herkunftsort *m;* Ursprungsort | **pays de ~** ① | country of last export (despatch); country from which exported ‖ Herkunftsland *n* | **pays de ~** ② | country of origin ‖ Ursprungsland | **de ~ étrangère** ①**; en ~ de l'étranger** ① | of foreign origin ‖ ausländischer Ursprungs; ausländischer Herkunft | **de ~ étrangère** ② | foreign-grown ‖ ausländischen Wachstums | **en ~ de l'étranger** ② | originating from abroad ‖ aus dem Ausland stammend.

**provenances** *fpl* | foreign goods; goods from foreign countries (imports) ‖ ausländische Waren; Einfuhrwaren; Importe(n).

**provenant** *part* | **~ de** | resulting (arising) from; originating in ‖ herrührend von; herkommend aus; herstammend von (aus) | **les enfants ~ de ce mariage** | the children issuing from this marriage ‖ die Kinder aus dieser Ehe; die aus dieser Ehe stammenden (hervorgegangenen) Kinder.

**provenir** *v* | **~ de** | to result (to arise) (to emanate) (to come) from ‖ herrühren (ausgehen) von; herkommen aus; herstammen von (aus).

**providence** *f* | **Etat-~** | welfare state ‖ Wohlfahrtsstaat *m.*

**province** *f* | **la ~** | the provinces; the country ‖ die Provinz | **banque de ~** | country (county) (provincial) bank ‖ Provinzbank *f;* Provinzialbank; Landbank; Landschaftsbank | **vie de ~** | provincial (country) life ‖ Leben *n* auf dem Lande; Landleben | **ville de ~** | country (county) (provincial) town ‖ Provinzstadt *f* | **vivre en ~** | to live in the country ‖ auf dem Lande leben | **en ~** | in the provinces ‖ in der Provinz; auf dem Lande.

**provincial** *m* | provincial; man (woman) from the country ‖ Provinzler *m;* Kleinstädter *m.*

**provincial** *adj* | provincial; country ‖ provinzial; Provinz... | **banque ~e** | country (county) (provincial) bank ‖ Provinzialbank *f;* Provinzbank | **gouvernement ~** | provincial government ‖ Provinzialregierung *f.*

**provision** *f* Ⓐ | provision(s); stores; stock; supply ‖ Vorrat *m;* Vorräte *mpl* | **~s de bord** | catering supplies (stores) ‖ Bordproviant | **~s de bouche** | provisions of food ‖ Lebensmittelvorräte | **~ inépuisable** | inexhaustible supply ‖ unerschöpflicher Vorrat | **faire ~ de qch.** | to lay in (to take in) a stock of sth. ‖ von etw. einen Vorrat anlegen (hereinnehmen).

**provision** *f* Ⓑ [couverture] | consideration; cover ‖ Gegenwert *m;* Deckung *f* | **défaut de ~** ① | absence of consideration ‖ ohne Gegenleistung | **défaut de ~** ② | no funds ‖ mangels (mangelnde) (keine) (ohne) Deckung; ohne Guthaben *n* | **insuffisance de ~** | insufficient funds *pl* ‖ ungenügende Deckung | **~ d'une lettre de change** | consideration for a bill of exchange ‖ Gegenwert für einen Wechsel | **faire ~ pour une lettre de change** | to provide (to give consideration) for a bill of exchange ‖ Deckung für einen Wechsel (bereitstellen) anschaffen.

**provision** *f* Ⓒ [avoir en banque] | provision; funds *pl;* deposit ‖ Guthaben *n* | **chèque sans ~** | uncovered cheque ‖ ungedeckter Scheck *m* | **compte démuni de ~** | depleted account ‖ erschöpftes Konto *n.*

**provision** *f* Ⓓ [réserve] | provision; reserve; contingency amount ‖ Rückstellung *f;* Reserve *f* | **~ pour créances douteuses** | bad-debt reserve; reserve for doubtful receivables (debts) ‖ Rückstellung für zweifelhafte Forderungen | **~ pour dépréciation** | reserve for depreciation; depreciation reserve ‖ Abschreibungsreserve | **~ pour impôts** | reserve (provision) for tax(es); tax reserve ‖ Steuerrücklage *f;* Rückstellung für Steuern | **~ pour recherche scientifique** | provision for scientific research ‖ Rückstellung für wissenschaftliche Forschung | **~s pour risques et charges** | provisions for liabilities and charges ‖ Rückstellungen für Verbindlichkeiten und Aufwendungen | **~s supplémentaires** | supplementary provisions ‖ zusätzliche Rückstellungen | **faire des ~s** | to make provisions ‖ Rückstellungen *fpl* (Rücklagen *fpl*) machen.

**provision** *f* Ⓔ [somme déposée au tribunal] | sum (deposit) paid into court ‖ bei Gericht hinterlegter (deponierter) Betrag | **verser une ~ (des ~s) (une somme par ~)** | to pay a deposit; to pay in a sum as a deposit (as a security) ‖ einen Betrag hinterlegen; einen Betrag als Sicherheit deponieren (hinterlegen).

**provision** *f* Ⓕ [somme payée préalablement à un avoué] | retainer; retaining fee [paid to a lawyer] ‖ Pauschalvorschuß; Pauschalvorschußgebühr [für einen Rechtsanwalt].

**provision** *f* Ⓖ [droit de commission] | commission; commission fee [paid to an agent] ‖ Provision *f;* Kommission *f* [für einen Vertreter] | **~ de banque** | bank agio ‖ Bankagio *n* | **~ ducroire; ~ de ducroire** | delcredere commission ‖ Delkrederepro-

**provision** f ⒢ *suite*
vision | ~ **de remboursement** | cashing (collecting) commission; commission for collection || Nachnahmeprovision; Einzugsprovision; Inkassoprovision.
**provision** f ⒣ | **jugement par** ~ | provisional judgment || vorläufiges Urteil n | **être exécutoire par** ~ | to be enforceable provisionally || vorläufig vollstreckbar sein | **par** ~ | provisional || vorläufig.
**provisionnel** *adj;* **provisionnellement** *adv* | provisional(ly) || vorläufig; einstweilig; einstweilen; provisorisch.
**provisionner** v | ~ **un effet** | to provide for a bill; to give consideration for a bill || Deckung für einen Wechsel anschaffen.
**provisions** *fpl* [lettres de provision] | letters *pl* confirming an appointment || Bestallung f; Bestallungsbrief m.
**provisoire** m | provisional arrangement || Provisorium n.
**provisoire** *adj* ⒜ | provisional; temporary || vorläufig; einstweilig; provisorisch | **action** ~ | provisional share; scrip || Zwischenaktie f | **arrestation** ~ | provisional arrest || vorläufige Festnahme f | **mettre q. en état d'arrestation** ~ | to place sb. under provisional arrest || jdn. vorläufig festnehmen | **arrêté** ~ | provisional order || vorläufige Verfügung f; Vorbescheid m | **assurance** ~ | provisional insurance || vorläufige Versicherung f | **certificat** ~ ; **titre** ~ | interim (provisional) certificate; scrip; scrip certificate || Interimsschein m; Scrip m | **comité** ~ | temporary committee || vorläufiger Ausschuß m | **compte** ~ | provisional account || provisorisches (vorläufiges) Konto n | **contrainte** ~ **sur les biens** | distraint; distraint order || dinglicher Arrest m | **curateur** ~ | interim curator || vorläufiger Pfleger m | **disposition** ~ | provisional arrangement || vorläufige (einstweilige) Anordnung f | **dividende** ~ | interim dividend; dividend ad interim || Abschlagsdividende f; Zwischendividende; Interimsdividende | **exécution** ~ | provisional enforcement || vorläufige Vollstreckung f | **facture** ~ | provisional invoice || vorläufige Rechnung f | **gouvernement** ~ | provisional government || vorläufige (provisorische) Regierung f | **jugement** ~ | provisional judgment (decision) || vorläufiges Urteil n | **injonction** ~ ; **ordonnance** ~ ; **mesure** ~ ① | temporary (preliminary) (interlocutory) injunction; provisional order || einstweilige Verfügung f (Anordnung f des Gerichts) | **mesure** ~ ② | temporary (provisional) measure || vorläufige (einstweilige) (provisorische) Maßnahme f | **quittance** ~ | provisional (interim) receipt || Interimsquittung f | **réponse** ~ | provisional answer || Zwischenbescheid m | **saisie** ~ | preliminary seizure || vorläufige Pfändung f; Vorpfändung | **sentence** ~ | provisional judgment || vorläufiges Urteil n | **à titre** ~ | provisionally || vorläufig; einstweilig; provisorisch | **nommé à titre** ~ | appointed provisionally || einstweilig ernannt.

**provisoire** *adj* ⒝ | **gérant** ~ | acting manager || stellvertretender Leiter m.
**provisoirement** *adv* | provisionally; temporarily || vorläufig; einstweilig; vorübergehend | **mettre q.** ~ **en état d'arrestation** | to take sb. provisionally into custody || jdn. vorläufig festnehmen.
**provocateur** *adj* | provocative || herausfordernd | **agent** ~ ① | agent provocateur || Lockspitzel m; Spitzel | **agent** ~ ② | hired disturber of the peace || Aufwiegler m; bezahlter Unruhestifter m.
**provocation** f ⒜ | ~ **au crime** | inciting to crime (to commit crimes) || Anstiftung f (Aufreizung f) zur Begehung von Verbrechen.
**provocation** f ⒝ | provocation; challenge || Herausforderung f | ~ **en duel** | challenge || Herausforderung f zum Zweikampf; Forderung zum Duell; Forderung f.
**provoqué** *adj* | **agression non** ~ **e** | unprovoked aggression || unprovozierter Angriff m.
**provoquer** v ⒜ [inciter] | to incite; to instigate; to induce || aufreizen; anstiften; provozieren | ~ **au crime** | to incite (to instigate) to crime || zur Begehung von Verbrechen anstiften (aufreizen) | ~ **q. à commettre un crime** | to incite sb. to commit a crime || jdn. zu einem Verbrechen (zur Begehung eines Verbrechens) anstiften.
**provoquer** v ⒝ | ~ **q. en duel** | to challenge sb. to a duel || jdn. zum Zweikampf herausfordern; jdn. fordern (zum Duell fordern).
**provoquer** v ⒞ [amener] | to bring about || hervorrufen; herbeiführen | ~ **avortement par manœuvres criminelles** | to perform an illegal operation; to procure abortion || einen verbotenen Eingriff vornehmen; abtreiben | ~ **une décision** | to bring about a decision || eine Entscheidung herbeiführen.
**proximité** f ⒜ | proximity || Nähe f; nahe Lage f | **la** ~ **d'un événement** | the impendence (nearness in time) of an event || das unmittelbar Bevorstehende eines Ereignisses | **à** ~ | in the immediate neighbo(u)rhood || in der unmittelbaren Nachbarschaft | **à** ~ **de ...** | in the proximity of ... ; in proximity to ... || in der Nähe von ...
**proximité** f ⒝ [~ **du sang**] | proximity of blood; near relationship || Blutsverwandtschaft f; nahe Verwandtschaft | **degré de** ~ ; ~ **de parenté** | proximity of relationship (of consanguinity) || Nähe f des Verwandtschaftsgrades; Grad m der Verwandtschaft; Verwandtschaftsnähe.
**prudemment** *adv* | prudently; cautiously || klugerweise; mit Vorsicht.
**prudence** f | prudence || Klugheit f | **évaluation avec** ~ | conservative evaluation || vorsichtige Bewertung f | **agir avec** ~ | to use discretion || mit Umsicht f vorgehen.
**prudent** *adj* | prudent || klug; verständig | **évaluation** ~ **e** | conservative estimate (valuation) || vorsichtige Schätzung f | **politique** ~ **e** | cautious policy || vorsichtige Politik f.
**prud'homal** *adj* | **les élections** ~ **es** | the election of

the members of the trade courts ‖ die Wahl *f* der Mitglieder des Gewerbegerichts | **juridiction** ~ **e** | industrial arbitration ‖ gewerbliche Schiedsgerichtsbarkeit *f;* Gewerbegerichtsbarkeit.

**prud'homme** *m* | arbitrator ‖ Schiedsrichter *m* | **conseil des** ~ **s** | industrial (trade) court; conciliation board ‖ gewerbliches Schiedsgericht *n;* Gewerbegericht; Kaufmannsgericht.

**public** *m* | **le** ~ | the public *pl* ‖ the people *pl* ‖ die Öffentlichkeit; das Publikum | **avis au** ~ ① | notice to the public; public announcement ‖ öffentliche Bekanntmachung *f;* öffentlicher Anschlag *m* | «**Avis au** ~ » ② | «Notice»; «Public Notice»; «Take Notice» ‖ «Bekanntmachung» | **atteinte portée aux droits du** ~ | public nuisance ‖ Verstoß *m* gegen die öffentliche Ordnung | **tribune réservée au** ~ | public gallery ‖ Zuschauertribüne *f.*

★ **un** ~ **très étendu** | a large public ‖ ein großes Publikum | **le grand** ~ | the general public; the public at large ‖ die Allgemeinheit; die Öffentlichkeit.

★ **paraître en** ~ | to make a public appearance ‖ öffentlich auftreten | **parler en** ~ | to speak in public ‖ öffentlich (in der Öffentlichkeit) sprechen | **en** ~ | in public; publicly ‖ in der Öffentlichkeit; öffentlich.

**public** *adj* | public ‖ öffentlich | **l'accusateur** ~ **; la partie** ~ **que; le ministère** ~ | the public prosecutor; the Prosecution; the Crown ‖ der öffentliche Ankläger *m* (Kläger *m*); der Staatsanwalt; die Anklagebehörde; die Anklage | **accusation (action)** ~ **que** | public prosecution ‖ öffentliche Anklage (Klage *f*); Offizialklage | **achat** ~ | purchase on the open market ‖ Kauf (Anschaffung) auf dem freien Markt | **acte** ~ ① | official act (function) ‖ Amtshandlung *f* | **acte** ~ ② | official document ‖ öffentliche Urkunde *f* | **acte** ~ ③ | public register (record) ‖ öffentliches (amtliches) Register *n* | **administration** ~ **que** | public (state) administration ‖ öffentliche Verwaltung *f;* Staatsverwaltung | **être dans l'administration** ~ **que** | to be in (the) civil service ‖ im Staatsdienst *m* (öffentlichen Dienst) sein (stehen) | **affaires** ~ **ques** | affairs of state; state (public) affairs ‖ Staatsgeschäfte *npl;* Staatsangelegenheiten *fpl;* öffentliche Angelegenheiten | **affiche** ~ **que** | public poster ‖ öffentlicher Anschlag *m* | **affront** ~ | public affront; insulting in public ‖ öffentliche Beleidigung *f* | **assemblée** ~ **que** | public (open) meeting (assembly) ‖ öffentliche Versammlung *f* | **assistance** ~ **que** | public relief (assistance) ‖ öffentliche Fürsorge *f* (Armenfürsorge) | **audience** ~ **que; débats** ~ **s; jugement** ~ | public hearing (trial); trial in open court ‖ öffentliche Verhandlung *f;* Verhandlung in öffentlicher Sitzung | **en audience** ~ **que** | in open court ‖ in öffentlicher Sitzung *f* | **autorité** ~ **que** ① | public authority ‖ Staatsbehörde *f;* Behörde | **autorité** ~ **que** ② | public power (authority) ‖ öffentliche (obrigkeitliche) Gewalt *f;* Staatsgewalt | **acte d'autorité** ~ **que** | act of high (public) authority ‖ obrigkeitlicher (behördlicher) Akt *m* | **résistance contre l'autorité** ~ **que; résistance à la force** ~ **que** | resisting the constituted authorities (the agents of the law) ‖ Widerstand *m* gegen die Staatsgewalt | **avis** ~ ① | public notice ‖ öffentliche Bekanntmachung *f* | **avis** ~ ② | public warning ‖ öffentliche Warnung *f* | **le bien** ~ **; la chose** ~ **que** | the common (public) weal (welfare) ‖ das Gemeinwohl *n;* das allgemeine (öffentliche) Wohl | **bien-être** ~ | national wealth ‖ Volkswohlstand *m* | **travailler pour le bien** ~ | to work for the common good ‖ für die Allgemeinheit arbeiten *f* | **caisse** ~ **que** | public treasury (purse); treasury; exchequer ‖ Staatskasse *f;* Staatssäckel *m.*

★ **charge** ~ **que** | public office ‖ Staatsamt *n* | **charges** ~ **ques** ① | high public offices ‖ hohe Staatsämter *npl* | **charges** ~ **ques** ② | rates and taxes ‖ öffentliche Abgaben *fpl* (Lasten *fpl*); Steuern *fpl* und Umlagen *fpl.*

★ **dévouement à la chose** ~ **que; esprit** ~ | public spirit ‖ Gemeinsinn *m;* Gemeinschaftssinn | **certification** ~ **que** | official confirmation; legalization ‖ öffentliche (amtliche) Beglaubigung *f* | **circulation** ~ **que** | traffic ‖ öffentlicher Verkehr *m* | **route ouverte à la circulation** ~ **que** | road open to traffic ‖ für den öffentlichen Verkehr freigegebene Straße *f* | **conférence** ~ **que** | public lecture ‖ öffentlicher Vortrag *m* | **les constructions** ~ **ques** | public construction works *pl;* public works ‖ die Bauten *mpl* (die Bautätigkeit *f*) der öffentlichen Hand | **crédit** ~ | public credit ‖ öffentlicher Kredit *m* | **constituant un danger** ~ | constituting a danger to the public ‖ gemeingefährlich | **dépenses** ~ **ques** | public expenditure *(sing.)* ‖ öffentliche Ausgaben | **les dépenses** ~ **ques de construction** | the public expenditure on construction works ‖ die Bauausgaben *fpl* der öffentlichen Hand; der öffentliche Bauaufwand *m* | **dette** ~ **que** | national (public) debt ‖ Staatsschuld *f* | **grand-livre de la dette** ~ **que** | register of the national (public) debt ‖ Staatsschuldbuch *n* | **domaine** ~ ① | government property; national (public) property ‖ Staatseigentum *n;* Staatsvermögen *n;* Staatsbesitz *m* | **domaine** ~ ② | public domain; common property ‖ Gemeingut *n.*

★ **droit** ~ | public law ‖ öffentliches Recht *n* | **corporation de droit** ~ | public body (corporation) ‖ öffentliche Körperschaft *f;* Körperschaft des öffentlichen Rechts | **droit international** ~ | public international law ‖ internationales öffentliches Recht | **de droit** ~ | under public law ‖ öffentlichrechtlich.

★ **économie** ~ **que** | public economy ‖ Volkswirtschaft *f;* Staatswirtschaft | **emprunt** ~ | government loan; public loan ‖ öffentliche Anleihe *f;* Staatsanleihe | **ennemi** ~ | public enemy ‖ Staatsfeind *m;* Volksfeind; Staatsschädling *m* | **finances** ~ **s** | finances of the state; public finances ‖ Staats-

**public** *adj, suite*
finanzen *fpl* | **fonction** ~ **que** | public office || öffentliches (staatliches) Amt *n;* Staatsstelle *f* | **fonction** ~ **que élective** | elective public office || öffentliches Wahlamt | **fonctionnaire** ~ | government (state) official; public officer (servant); official || öffentlicher Beamter *m;* Staatsbeamter; Beamter im öffentlichen Dienst (im Staatsdienst) | **fonds** ~ **s** ①; **deniers** ~ **s** | public funds (money) || öffentliche (staatliche) Gelder *npl;* Staatsgelder; Staatsvermögen *n* | **fonds** ~ **s** ②; **effets** ~ **s** | government loans (bonds) (securities) (stocks); public bonds (stocks) (securities) || öffentliche Anleihen *fpl;* Staatsanleihen; Staatspapiere *npl* | **force** ~ **que** | civil police || zivile Polizei *f* | **homme** ~ | public man || Mann der Öffentlichkeit | **les hommes** ~ **s** | men in public life || die im öffentlichen Leben stehenden Persönlichkeiten *fpl* | **imprimé** ~ | printed publication || öffentliche Druckschrift *f.*
★ **intérêt** ~ ① | public (general) (common) interest || öffentliches (allgemeines) Interesse *n* | **intérêt** ~ ② | national interest || Staatsinteresse *n* | **~ que** | enjoyment of political rights || Genuß *m* der politischen Rechte | **marchande** ~ **que** | unmarried woman engaged in business; feme sole trader || selbständige Geschäftsfrau *f* | **atteinte portée à la moralité** ~ **que**; **outrage** ~ **à la pudeur** | public nuisance || öffentliches Ärgernis *n* | **notification** ~ **que** ① | public notice (announcement) || öffentliche Bekanntmachung *f* (Ankündigung *f*) | **notification** ~ **que** ② | public warning | öffentliche Warnung *f* | **notification** ~ **que** ③ | public service || öffentliche Zustellung *f* | **être de notoriété** ~ **que** | to be a matter of public knowledge || öffentlich (allgemein) bekannt sein | **opinion** ~ **que** | public opinion || öffentliche Meinung *f* | **ordre** ~ | public policy; public (common) interest || öffentliche Ordnung *f;* öffentliches Interesse *n* | **contraire à l'ordre** ~ | against (contrary to) public policy || gegen die guten Sitten; den guten Sitten zuwider; sittenwidrig | **personne morale** ~ **que** | corporate body; body corporate || Körperschaft *f* juristische Person *f* des öffentlichen Rechts | **poste** ~ | public call office || öffentliche Fernsprechstelle *f.*
★ **pouvoir** ~ ; **puissance** ~ **que** | public power (authority) || öffentliche (obrigkeitliche) Gewalt *f* | **les pouvoirs** ~ **s** ① | the public authorities || die Behörden *fpl;* die Obrigkeit *f* | **les pouvoirs** ~ **s** ② | the public corporations || die öffentliche Hand *f* | **acte de puissance** ~ **que** | act of public authority || Staatsakt *m* | **par rescrit de la puissance** ~ **que** | by order of the government (of public authority) || durch Verfügung *f* der Staatsgewalt | **proclamation** ~ **que** | public proclamation || öffentlicher Aufruf *m* | **propriété** ~ **que** | public property (ownership); state (government) property || Staatseigentum *n;* öffentliches Eigentum; Eigentum der öffentlichen Hand | **question** ~ **que (d'intérêt** ~ **)** | public issue || Frage *f* von öffentlichem

(von allgemeinem) Interesse | **registre** ~ | public (official) register || öffentliches (amtliches) Register *n* | **revenus** ~ **s** | public (internal) (inland) (government) (state) revenue || Staatseinkünfte *fpl;* Staatseinnahmen *fpl* | **le salut** ~ | public welfare || die öffentliche Wohlfahrt *f* | **santé** ~ **que** | public health || Volksgesundheit *f* | **scandale** ~ | public scandal || öffentlicher Skandal *m* | **par un scrutin** ~ | by open ballot || in offener Abstimmung *f.*
★ **séance** ~ **que** ① | sitting in public || öffentliche Sitzung *f* | **séance** ~ **que** ② | open (public) meeting (assembly) || öffentliche Versammlung *f* | **en séance** ~ **que** ① | in open meeting || in öffentlicher Sitzung | **en séance** ~ **que** ② | in open assembly || in öffentlicher Versammlung | **en séance** ~ **que** ③ | in open court || in öffentlicher Gerichtssitzung (Gerichtsverhandlung) | **secours** ~ | public relief (assistance) || öffentliche Fürsorge *f* (Armenfürsorge) | **le secteur** ~ | the public authorities || die öffentliche Hand *f* | **sécurité** ~ **que** | public safety || öffentliche Sicherheit *f.*
★ **service** ~ ① | public (government) office || amtliche Dienststelle *f;* öffentliches Amt *n* | **service** ~ ② | civil (public) service || öffentlicher Dienst *m;* Staatsdienst | **employé d'un service** ~ | public servant || Angestellter *m* im öffentlichen Dienst | **entreprise de service** ~ **(de service de besoins** ~ **s)** | public utility company (corporation); public utility || öffentlicher Versorgungsbetrieb *m;* gemeinnütziges Unternehmen *n* | **valeurs de services** ~ **s** | public utility stocks || Werte *mpl* von öffentlichen Versorgungsbetrieben.
★ **signification** ~ **que (par voie de notification** ~ **que)** | public service || öffentliche Zustellung *f* | **sommation** ~ **que** | public summons *sing;* summons by public notice || öffentliche Aufforderung *f* (Ladung *f*); Ladung durch öffentliche Aufforderung | **transporteur** ~ ; **voiturier** ~ | common (public) carrier; public carriage || öffentlicher Transportunternehmer *m* (Frachtführer *m*); öffentliches Transportunternehmen *n* | **travaux** ~ **s** | public works || öffentliche Arbeiten *fpl* | **trésor** ~ | Treasury; public treasury; Fisc || Staatskasse *f;* Schatzamt *n;* Fiskus *m* | **tribune** ~ **que** | public gallery || Zuschauertribüne *f* | **utilité** ~ **que** | public utility || Gemeinnützigkeit *f* | **compagnie (corporation) (société) d'utilité** ~ **que** | public service (utility) corporation (company) || öffentlicher Versorgungsbetrieb *m;* städtische Werke *npl;* Stadtwerke | **vente** ~ **que** | public sale; sale by public auction || öffentliche Versteigerung *f;* Verkauf *m* durch öffentliche Versteigerung; Auktion *f* | **offre** ~ **que d'achat; OPA** | takeover bid || Übernahmeangebot | **salle de ventes** ~ **ques** | public sale room || Versteigerungsraum *m* | **vie** ~ **que** | public life || [das] öffentliche Leben.
★ **devenir** ~ | to become public || bekannt werden; in die Öffentlichkeit gelangen; verlauten | **rendre qch.** ~ | to make (to render) sth. public; to publish

sth.; to give public notice of sth. || etw. öffentlich bekanntgeben (bekanntmachen); etw. veröffentlichen.

**publication** f Ⓐ | publication; edition || Veröffentlichung f; Herausgabe f | **frais de** ~ | costs pl of publication; publication costs pl; publishing expenses || Veröffentlichungskosten pl; Verlagskosten | **jour de la** ~ | day of publication (of issue) || Veröffentlichungstag m; Bekanntmachungstag; Erscheinungstag | ~ **d'un livre** | publication (issue) of book || Herausgabe f (Erscheinen n) eines Buches | **ouvrage en cours de** ~ | work in course of publication (of issue) || in der Herausgabe begriffenes Werk.

**publication** f Ⓑ [ouvrage publié] | publication; work; published work || Veröffentlichung f; veröffentlichtes Werk n | **les** ~**s de** ... | the published works (the publications) of ... || die von ... veröffentlichten (erschienenen) Werke npl; die Veröffentlichungen fpl von ... | ~ **antérieure** | prior publication || Veröffentlichung; frühere Veröffentlichung | ~ **s obscènes** | indecent (obscene) books (literature) (pictures) || unsittliche (unzüchtige) Literatur f (Schriften fpl) | **trafic de** ~ **s obscènes** | traffic in obscene literature || Handel m mit unzüchtiger Literatur | ~ **périodique** | periodical; journal; paper; newspaper || Zeitschrift f; Journal n; Zeitung f.

**publication** f Ⓒ [ban ou bans] | banns pl; publication of banns || Aufgebot n; Veröffentlichung f des Aufgebotes | ~ **de mariage** | marriage banns || Eheaufgebot n; Heiratsaufgebot.

**publication** f Ⓓ [prononcé] | publication; issue || Bekanntmachung f; Verkündung f | ~ **du jugement** | pronouncing of judgment || Urteilsverkündung | ~ **officielle** | official announcement || amtliche Bekanntmachung.

**publicitaire** adj | **cadeaux** ~**s** | gifts for publicity || Werbegeschenke npl | **dépenses** ~**s** | publicity expenses || Werbekosten pl; Reklamekosten | **panneau** ~ | publicity sign || Reklameschild n.

**publicité** f Ⓐ | publicity; publicness || Öffentlichkeit f; Offenkundigkeit f; Publizität f | **la** ~ **des débats (de l'audience)** | publicity of the proceedings (of the trial) || die Öffentlichkeit der Verhandlung | **principe de** ~ | principle of publicness || Öffentlichkeitsprinzip n; Publizitätsprinzip | **rétablissement de la** ~ | resumption of the trial in public || Wiederherstellung f der Öffentlichkeit der Verhandlung | **rétablir la** ~ | to resume the trial in public || die Öffentlichkeit der Verhandlung wiederherstellen.

**publicité** f Ⓑ [avis public] | **acte de** ~ ; ~ **officielle** | public announcement (notice); official notice || öffentliche (amtliche) Bekanntmachung f (Anzeige f) | **tableau de** ~ | notice board || Anschlagbrett n; Anschlagtafel f.

**publicité** f Ⓒ | publicity || Werbung f; Werbetätigkeit f; Reklame f; Propaganda f | **agence (bureau) (office) de** ~ ① | publicity bureau (agency) || Werbebüro n; Reklamebüro | **agence (bureau) (office) de** ~ ② | advertising agency (office) || Anzeigenannahmestelle f; Inseratenbüro n; Annoncenbüro | **agent (courtier) de** ~ ① | publicity agent (broker) || Reklameagent m; Werbeagent; Werbemakler | **agent (courtier) de** ~ ② | advertising agent || Anzeigenvertreter m; Anzeigenagent | **agent de** ~ ③ | press agent || Presseagent m | **campagne de** ~ | advertising (publicity) campaign || Werbefeldzug m; Reklamefeldzug; Propagandafeldzug | **chef de la** ~ | advertising (publicity) manager || Werbeleiter m; Reklamechef m | **conseil (organisateur-conseil) en** ~ | advertising consultant || Werbeberater m | **dépenses (frais) de** ~ | publicity expenses; costs pl of advertising || Werbekosten pl; Reklamekosten | **entrepreneurs de** ~ | advertising contractors || Werbebüro n; Reklamebüro | **exemplaire de** ~ | press copy || Presseexemplar n | ~ **par radio; radio-** ~ | radio advertising; broadcasting publicity || Werbung f durch Rundfunk; Rundfunkwerbung; Rundfunkreklame | **tarif de** ~ ① | advertising rates || Anzeigengebühren fpl; Anzeigenpreise mpl | **tarif de** ~ ② | advertising card || Anzeigentarif m; Anzeigenpreisliste f.

★ ~ **aérienne** | air advertisement || Luftreklame | ~ **clandestine** | surreptitious publicity (advertising) || Schleichwerbung | ~ **comparative** | comparative publicity || vergleichende Werbung | ~ **déloyale** | unfair publicity || unlautere Werbung | ~ **trompeuse;** ~ **risquant d'induire en erreur** | misleading publicity || irreführende Werbung.

★ **faire de la** ~ | to make publicity || Werbetätigkeit entfalten; Reklame (Propaganda) machen | **faire de la** ~ | to advertise || annoncieren.

**publicité** f Ⓓ [service] | publicity department || Werbeabteilung f.

**publié** adj Ⓐ | ~ **simultanément à ... et à ...** | announced simultaneously at ... and at ... || gleichzeitig in ... und ... bekanntgemacht (bekanntgegeben).

**publié** adj Ⓑ [édité] | ~ **chez** ... | published (edited) by ... | herausgegeben von ...; veröffentlicht durch ...

**publier** v Ⓐ [rendre publique] | to make public; to announce publicly; to publish; to give public notice [of] || bekanntmachen; bekanntgeben; veröffentlichen | ~ **une loi** | to promulgate a law || ein Gesetz verkünden (bekanntmachen).

**publier** v Ⓑ [éditer; faire paraître] | to publish; to edit; to bring out || veröffentlichen; herausbringen; herausgeben; erscheinen lassen | ~ **un livre** | to publish a book || ein Buch veröffentlichen (verlegen).

**publiquement** adv | publicly; in public || öffentlich; in der Öffentlichkeit | **protester** ~ | to make a public protest || öffentlich protestieren.

**pudeur** f | sense of decency; decency || Anstand m; Anstandsgefühl n; Scham f; Schamgefühl | **attentat (outrage public) à la** ~ | indecent behavior

**pudeur** *f, suite*
(exposure); public indecency (mischief); public (common) nuisance ‖ öffentliches Ärgernis *n;* Erregung *f* eines öffentlichen Ärgernisses.

**puissance** *f* Ⓐ [Etat] | power; state ‖ Macht *f;* Staat *m* | **groupement des ~ s** | combination of powers ‖ Mächtegruppierung *f* | **les ~ s alliées** | the allied powers; the allies ‖ die alliierten Mächte *fpl;* die Alliierten *mpl* | **les ~ s alliées et associées** | the allied and associated powers ‖ die alliierten und assoziierten Mächte *fpl* | **~ aérienne** | air power ‖ Luftmacht | **~ belligérante** | belligerent power ‖ kriegführende Macht | **~ coloniale** | colonial power ‖ Kolonialmacht | **~ continentale** | continental power ‖ Festlandsmacht; Kontinentalmacht | **les ~ s contractantes** | the contracting powers ‖ die vertragschließenden Mächte *fpl;* die Vertragsmächte | **~ créancière** | creditor nation ‖ Gläubigerstaat | **grande ~** | great (major) power ‖ Großmacht; Großstaat | **~ mandataire** | mandatory power ‖ Mandatsmacht | **~ maritime; ~ navale** | sea (naval) power ‖ Seemacht | **~ militaire** | military power ‖ Militärmacht | **~ s signataires** ① | signatory powers; signatories ‖ Signatarmächte *fpl;* Signatarstaaten *mpl* | **~ s signataires** ② | contracting (treaty) powers ‖ Vertragsmächte *fpl* | **~ souveraine** | sovereign power (state) ‖ souveräne Macht; souveräner Staat | **~ terrestre** | land power ‖ Landmacht.

**puissance** *f* Ⓑ [pouvoir] | power; sway; authority ‖ Gewalt *f;* Macht *f* | **équilibre des ~ s** | balance of power ‖ Gleichgewicht *n* der Kräfte | **~ de mari; ~ maritale** | marital power | ehemännliche (eheliche) Gewalt | **soif du ~** | lust for power ‖ Machtgier *f*.
★ **~ paternelle** | authority of the father; paternal power ‖ väterliche Gewalt | **être soumis à la ~ paternelle** | to be under parental power ‖ unter elterlicher Gewalt stehen | **~ publique** | public power (authority) ‖ öffentliche Gewalt; Staatsgewalt | **acte de ~ publique** | act of high (public) authority ‖ Akt *m* der öffentlichen Gewalt (der Staatsgewalt); obrigkeitlicher Akt; Staatsakt | **avoir q. en sa ~** | to have sb. in one's power ‖ jdn. in seiner Gewalt haben.

**puissance** *f* Ⓒ [capacité] | power; capacity; faculty ‖ Kraft *f;* Fähigkeit *f;* Vermögen *n* | **~ d'achat** | purchasing (buying) power (capacity) ‖ Kaufkraft | **la ~ d'un argument** | the potency of an argument ‖ die Durchschlagskraft *f* einer Beweisführung | **~ de production; ~ productive** | productive capacity (power) ‖ Erzeugungskraft; Produktionskraft | **réserve de ~** | reserve of power ‖ Kraftreserve *f*.
★ **~ financière** | financial power (capacity) ‖ Finanzkraft | **~ fiscale (contributive)** | taxable (fiscal) capacity ‖ Steuerkraft *f*.

**puissance** *f* Ⓓ [d'un moteur] | power ‖ Leistung *f* | **~ administrative (fiscale)** | fiscal (taxable) horsepower ‖ Steuerleistung | **~ horaire** | output per hour ‖ Stundenleistung | **~ utile** | effective power ‖ Nutzleistung.

**puissant** *adj* Ⓐ | powerful ‖ mächtig | **intérêts ~ s** | powerful interests ‖ einflußreiche Interessen *pl*.

**puissant** *adj* Ⓑ [riche] | wealthy; opulent ‖ wohlhabend; vermögend | **~ en capitaux** | financially strong; of sound financial standing ‖ finanzkräftig; kapitalkräftig.

**puissant** *adj* Ⓒ [irrésistible] | **logique ~ e** | compelling logic ‖ zwingende Logik *f*.

**punir** *v* | to punish ‖ strafen; bestrafen | **~ q. d'amende (d'une amende)** | to fine sb.; to punish sb. with a fine ‖ jdn. mit Geldstrafe bestrafen (belegen) | **~ q. d'un crime** | to punish sb. for a crime ‖ jdn. für ein Verbrechen bestrafen | **~ q. de mort** | to punish sb. with death ‖ jdn. mit dem Tode bestrafen | **~ q. de prison** | to punish sb. with imprisonment ‖ jdn. mit Gefängnis bestrafen | **~ q. de qch.** | to punish sb. for sth. ‖ jdn. für etw. bestrafen.

**punissabilité** *f* | punishability ‖ Strafbarkeit *f*.

**punissable** *adj* | punishable; liable to punishment (to prosecution); criminally punishable ‖ strafbar; zu bestrafen; strafrechtlich verfolgbar | **acte ~ ; fait ~** | punishable (unlawful) (wrongful) act; criminal (penal) offense ‖ strafbare (gesetzwidrige) (ungesetzliche) Handlung *f;* Straftat *f;* Delikt *n* | **~ de mort** | punishable with death ‖ mit dem Tode zu bestrafen; mit Todesstrafe bedroht | **tentative ~** ① | punishable attempt ‖ strafbarer Versuch | **tentative ~** ② | attempt to commit a punishable act ‖ Versuch einer strafbaren Handlung | **rendre qch. pénalement ~** | to sanction sth.; to make sth. punishable ‖ etw. unter Strafe stellen; etw. strafbar machen; etw. für strafbar erklären.

**punition** *f* | punishment ‖ Strafe *f;* Bestrafung *f* | **fixation des ~ s** | meting out punishment ‖ Strafzumessung *f* | **proportionner la ~ à l'offense** | to make the punishment fit the crime ‖ die Strafe dem Vergehen anpassen.
★ **~ corporelle** | corporal punishment ‖ Körperstrafe; Leibesstrafe; körperliche Züchtigung *f* | **infliger une ~ corporelle à q.** | to punish sb. corporally ‖ jdn. körperlich bestrafen | **~ disciplinaire** | disciplinary punishment ‖ Disziplinarstrafe; disziplinarische Bestrafung.
★ **assigner des ~ s** | to mete out punishment ‖ Strafe zumessen | **échapper à la ~** | to escape punishment; to go unpunished ‖ der Bestrafung entgehen; straflos ausgehen.
★ **en ~ de qch.** | as a punishment for sth. ‖ als Strafe für etw. | **par ~ ; pour ~** | by way of punishment ‖ durch Bestrafung.

**pupillaire** *adj* | pupillary ‖ Mündel... | **biens ~ s; deniers ~ s; fonds ~ s; patrimoine ~** | ward (orphan) money ‖ Mündelgelder *npl;* Mündelvermögen *n* | **placement des deniers ~ s** | trusteeship investment ‖ Anlegung *f* von Mündelgeldern.

**pupillarité** *f* | pupilage ‖ Minderjährigkeit *f*.

**pupille** *f* Ⓐ [enfant en ~ ; orphelin mineur] | orphan

child; child in orphanage; ward ||Waisenkind *n;* Mündel *n;* Pflegling *m* | **biens** *mpl* **de** ~ ; **patrimoine du** ~ | ward (orphan) (trust) money || Mündelvermögen *n;* Mündelgelder *npl* | **les** ~ **s de la Nation** | the war orphans || die Kriegerwaisen *pl* | ~ **sous tutelle judiciaire** | ward in chancery (of court) || Mündel *n* unter Amtsvormundschaft.

**pupille** *f* Ⓑ [élève] | pupil || Zögling *m.*

**purge** *f* | redemption; paying off || Ablösung *f;* Abzahlung *f* | ~ **d'hypothèque;** ~ **légale** | redemption (paying off) of a mortgage || Hypothekenablösung; Hypothekentilgung *f;* Ablösung (Tilgung) einer Hypothek.

**purger** *v* Ⓐ [acquitter; régler] | to redeem; to pay off || ablösen; tilgen | ~ **une hypothèque** | to redeem (to pay off) a mortgage || eine Hypothek ablösen (tilgen).

**purger** *v* Ⓑ | to free; to clear || freimachen; befreien | **se** ~ **d'une accusation** | to clear os. of a charge || sich von einer Anschuldigung befreien (reinigen) | ~ **une condamnation;** ~ **une peine** | to serve one's sentence || seine Strafe verbüßen | ~ **sa contumace** | to give os. up to the law || sich der Gerichtsbarkeit (der Justiz) stellen | ~ **la quarantaine** | to clear one's quarantine || Quarantäne machen | ~ **une terre de dettes** | to clear (to rid) a property of debt; to disencumber a property || ein Grundstück schuldenfrei machen.

**putatif** *adj* | supposed; presumed || vermeintlich | **mariage** ~ | putative marriage || Putativehe *f.*

# Q

**quadriennal** *adj* Ⓐ | quadrennial || vierjährig.
**quadriennal** *adj* Ⓑ | every four years | alle vier Jahre | **assolement** ~ | four-course rotation || Vierjahresfruchtwechsel *m;* Vierfelderwirtschaft *f.*
**quadrilatéral** *adj* | quadrilateral; quadripartite; four-sided || vierseitig | **contrat** ~ | quadrilateral agreement || Viermächteabkommen *n.*
**quadruple** *m* | **en** ~ ; **rédigé en** ~ | in quadruplicate; made (made out) in quadruplicate || vierfach; vierfach ausgefertigt; in vierfacher Ausfertigung.
**quadruple** *adj* | quadruple; fourfold || vierfach.
**quadrupler** *v* | to quadruple; to increase [sth.] fourfold || vervierfachen.
**quadruplication** *f* | quadruplication || Vervierfachung *f.*
**quadruplique** *f* | [defendant's] rebutter || Quadruplik *f* [des Beklagten] | **exception opposée à la** ~ | [plaintiff's] surrebutter || Quintuplik *f* [des Klägers].
**quai** *m* Ⓐ | wharf; dock || Kai *m;* Ladeplatz *m;* Landungsplatz *m;* Pier *m* | **abordage à** ~ | berthing || Anlegen *n* am Kai | **bon de** ~ | wharfinger's receipt || Kaiquittung *f* | **droits de** ~ | wharfage; quayage; wharf (dock) dues; dock rent; dock charges; dockage || Kai(liege)gebühr *f;* Kai(liege)geld *n;* Dockgebühren *fpl;* Dockgeld *n* | **entrepreneur (propriétaire) de** ~ | wharfinger || Kaibesitzer *m;* Pierbesitzer | **guardien du** ~ | wharfinger || Kaiaufseher *m;* Kaimeister *m* | ~ **à houille** | coal wharf || Kohlenkai *m* | **maître de** ~ | dock master || Hafenmeister *m* | **poste à** ~ | berth || Anlegeplatz *m;* Liegeplatz.

★ **aborder à** ~ | to berth || am Kai anlegen | **amener un navire à** ~ | to berth (to dock) a ship || ein Schiff am Kai festmachen | **pris (à prendre) sur** ~ | **ex wharf** | ab Kai | **à** ~ | berthed; docked; alongside the quay || am Kai; am Kai angelegt; längsseits Kai.

**quai** *m* Ⓑ | [plate-forme] | platform || Bahnsteig *m* | **billet de** ~ | platform ticket || Bahnsteigkarte *f* | ~ **de débarquement** | arrival platform || Ankunftsbahnsteig | ~ **d'embarquement** | departure platform || Abfahrtsbahnsteig | ~ **de terminus** | dock || Abstellgeleise *n.*

**qualifiable** *adj* Ⓐ | [à caractériser] | to be qualified [as] || zu qualifizieren [als] | **homicide** ~ **de meurtre** | homicide which falls under the definition of murder || unter den Begriff des Mordes fallende Tötung *f.*

**qualifiable** *adj* Ⓑ | **conduite peu** ~ | unwarrantable (objectionable) conduct || unverantwortliches Verhalten *n.*

**qualification** *f* Ⓐ | qualification || Qualifikation *f;* Berechtigungsnachweis *m* | ~ **du porteur** | proof of the holder's identity || Legitimation *f* des Inhabers.

**qualification** *f* Ⓑ | [désignation] | designation || Bezeichnung *f* | ~ **de traître** | designation as a traitor || Bezeichnung als Verräter | **attribuer à q. la** ~ **de . . .** | to call sb. a . . . || jdn. mit . . . bezeichnen.

**qualifié** *adj* Ⓐ [ayant la qualité nécessaire] | qualified || qualifiziert; berechtigt | **ouvrier** ~ | skilled worker (workman) || gelernter Arbeiter *m;* Facharbeiter | **ouvriers** ~ **s** | skilled labor || Fachkräfte *fpl;* Facharbeiterschaft *f* | **la personne** ~ **e** | the qualified person || der Berechtigte; der Befugte | **être** ~ **pour faire qch.** | to be qualified to do sth. (for doing sth.) || berechtigt sein (befugt sein), etw. zu tun | **non-** ~ | nonqualified; unqualified || unqualifiziert; nicht berechtigt.

**qualifié** *adj* Ⓑ [spécial] | **majorité** ~ **e** | qualified majority (majority vote) || qualifizierte Mehrheit *f;* qualifiziertes Mehr *n* [S].

**qualifié** *adj* Ⓒ [aggravé] | **vol** ~ | qualified (aggravated) theft (larceny) || schwerer (qualifizierter) Diebstahl *m.*

**qualifier** *v* | to designate; to call || bezeichnen; kennzeichnen | ~ **qch. d'escroquerie** | to describe sth. as a swindle || etw. als Schwindel bezeichnen | ~ **q. de menteur** | to call sb. a liar || jdn. als Lügner bezeichnen (hinstellen) | **se** ~ **. . .** | to call (to style) os. as . . . || sich mit . . . bezeichnen.

**qualité** *f* Ⓐ | capacity; character || Eigenschaft *f* | **en sa** ~ **d'avocat** | in his capacity as attorney || in seiner Eigenschaft als Rechtsanwalt | ~ **d'étranger** | foreign nationality (citizenship); alienage || Ausländereigenschaft *f;* ausländische Staatsangehörigkeit *f* (Staatsbürgerschaft *f*) | ~ **de membre** | quality as a member; membership || Eigenschaft als Mitglied; Mitgliedschaft *f.*

★ ~ **pour agir** | right to sue || Aktivlegitimation *f* | **avoir** ~ **pour agir** ① | to have authority (power) to act; to be authorized to act || berechtigt (ermächtigt) sein zu handeln | **avoir** ~ **pour agir** ② | to have power (to have the right) to sue || aktiv legitimiert sein | **avoir** ~ **d'électeur** | to be qualified to vote || stimmberechtigt (wahlberechtigt) sein | **les nom, prénom,** ~ **et domicile de q.** | name, forename (Christian name), description and address of sb. || jds. Namen, Vornamen, Stand und Wohnsitz | **le nom et** ~ | name and description || Namen und Stand.

★ **avoir les** ~ **s requises pour un poste (pour occuper un poste) (pour remplir une fonction)** | to be qualified for a post; to have the necessary (required) qualifications for a post (for an office) || für eine Stelle (für einen Posten) befähigt sein; die Befähigung für eine Stelle (für einen Posten) haben | **avoir** ~ **de représenter** | to have power to represent || zur Vertretung ermächtigt sein; vertretungsberechtigt sein | **agir en (ès)** ~ **de . . .** | to act as . . . (in one's capacity as . . .) || in der (in seiner

Eigenschaft als ... handeln | **dans une ~ officielle** | in an official capacity || amtlich; in amtlicher Eigenschaft | **en sa ~ de** | in his (in her) capacity of || in seiner (in ihrer) Eigenschaft als.

**qualité** *f* Ⓑ | quality || Qualität *f;* Beschaffenheit *f* | **article de ~** ① | branded (proprietary) article || Markenartikel *m;* geschützter Artikel | **article de ~** ② | high-quality article || Qualitätsartikel *m* | **~ de choix** | choice quality || ausgesuchte Qualität | **~ conforme aux échantillons; ~ sur échantillon de références** | quality as per samples || Qualität laut Muster | **contrôle de ~** | quality control || Gütekontrolle *f;* Qualitätskontrolle | **degré de ~** | quality standard || Qualitätsgrad *m;* Gütegrad; Qualitätsstandard *m* | **garantie de ~** | warranty of quality || Garantie *f* für Qualität | **marchandises de ~** | quality goods; branded goods (articles) || Qualitätswaren *fpl;* Qualitätsartikel *mpl* | **marque de ~** | mark of quality; brand || Qualitätsmarke *f.*
★ **~ courante** | average quality || Durchschnittsqualität; Mittelqualität; durchschnittliche (mittlere) Qualität | **bonne ~ courante; ~ commerciale; ~ loyale et marchande** | good (fair) average quality || gute Mittelqualität (Durchschnittsqualität) | **~ essentielle** | essential quality || wesentliche Eigenschaft *f* | **~ garantie** | warranted quality || zugesicherte Qualität; Qualitätszusicherung *f* | **~ inférieure** | poor quality || minderwertige Qualität | **de première ~** | of first (of the best) quality; of choice quality || von bester (erster) Qualität | **~ supérieure** | high quality || hervorragende Qualität | **~ vue et agréée** | quality subject to approval || Qualität laut Besicht.

**qualités** *fpl* Ⓐ | profession; occupation; description; business || Beruf *m;* Stand *m;* Beschäftigung *f.*

**qualités** *fpl* Ⓑ | **les ~ du jugement** | the facts, upon which the judgment is based || der Tatbestand des Urteils; der auf den Tatbestand bezügliche Teil der Urteilsbegründung | **rectification des ~ s** | rectification of the factual statements in a judgment || Berichtigung *f* des Tatbestands; Tatbestandsberichtigung.

**quantième** *m* [le ~ du mois] | day of the month || [der] wievielte [Tag im Monat] | **~, mois et millésime** | day, month and year || Tag, Monat und Jahr.

**quantitatif** *adj* | **restrictions ~ es** | quantitative restrictions (limits) || mengenmäßige Beschränkungen.

**quantité** *f* | quantity; number || Menge *f;* Anzahl *f;* Quantität *f* | **en ~; en grande ~; en ~ considérable; par ~ s considérables** | in quantity; in quantities; in great (large) quantities || in großer Menge; in großen Mengen.

**quantum** *m* [quantité déterminée] | **fixer le ~ des dommages-intérêts** | to assess (to fix the amount of) the damages || die Schadenshöhe (die Höhe des Schadens) (den Umfang des Schadens) feststellen.

**quarantaine** *f* Ⓐ [une ~ de jours] | about forty days || etwa (ungefähr) vierzig Tage *mpl.*

**quarantaine** *f* Ⓑ | quarantine || Quarantäne *f* | **droits de ~** | quarantine dues || Quarantänegebühren *fpl* | **pavillon de ~** | quarantine flag || Quarantäneflagge *f* | **port de ~** | port of quarantine || Quarantänehafen *m* | **risque de ~** | quarantine risk || Quarantänerisiko *n* | **le service de ~** | the quarantine service || die Gesundheitsbehörden *fpl.*
★ **faire ~; faire la ~** | to do (to pass) (to be in) quarantine || in Quarantäne liegen (sein); Quarantäne machen | **forcer (violer) la ~** | to break the quarantine regulations || die Quarantäne verletzen | **purger la ~** | to pass (to clear one's) quarantine || Quarantäne machen | **mettre q. en ~** | to quarantine sb. || jdn. in Quarantäne legen | **se mettre en ~** | to go into quarantine; to quarantine || in Quarantäne gehen.

**quart** *m* | quarter; fourth part || Viertel *n;* vierter Teil *m* | **remise du ~ (d'un ~)** | discount of 25% || Nachlaß *m* (Diskont *m*) von 25%.

**quartier** *m* Ⓐ | district; quarter; section || Viertel *n;* Bezirk *m* | **bureau de ~** ① | branch office [of a bank] || Zweigstelle *f* (Depositenkasse *f*) [einer Bank] | **bureau de ~** ② | branch (local) post office || Bezirkspostamt *n;* Bezirkspostanstalt *f* | **~ d'habitation** | residential quarter (section) || Wohnviertel | **médecin de ~** | local practitioner || ortsansässiger Arzt *m* | **~ de ville** | quarter of a town || Stadtviertel; Stadtbezirk | **les bas ~ s** | the slum quarters; the slums || die Elendsviertel *npl.*

**quartier** *m* Ⓑ [portion] | part; portion || Teil *m;* Stück *n* | **~ de terre** | plot of land || Stück *n* Land; Grundstück *n.*

**quasi-contrat** *m* | quasi-contract; implied contract || Quasikontrakt *m.*

**quasi-délit** *m* | technical offense || Quasidelikt *n.*

**quasi-monnaie** *f;* **disponibilités (liquidités) quasi-monétaires** *fpl* | quasi-money, near-money; quasi-monetary (secondary) liquidity || Quasigeld; Sekundärliquidität.

**quayage** *m* | wharfage; quayage; wharf (dock) dues; dock rent; dockage; dock charges || Kai(liege)gebühr *f;* Kai(liege)geld *n;* Dockgebühren *fpl;* Dockgeld.

**quérabilité** *f* [dette quérable] | debt which must be collected at the debtor's address || Holschuld *f.*

**quérable** *adj* | to be collected || abzuholen | **primes ~ s** | premiums to be collected [by the agents of the insurance company] || Prämien *fpl,* welche [durch die Beauftragten der Versicherungsgesellschaft] einzukassieren sind.

**querelle** *f* | quarrel; dispute || Streit *m;* Streitigkeit *f* | **ajuster une ~** | to settle a quarrel (a dispute) (a difference) | einen Streit (einen Streitfall) schlichten (gütlich beilegen) | **chercher ~ à q.** | to seek (to try to pick) a quarrel with sb. || mit jdm. Händel suchen | **être en ~ avec q.** | to be at variance with sb. || mit jdm. im Streit liegen | **faire ~ (une ~) à q.** | to pick a quarrel with sb. || mit jdm. Streit anfan-

**querelle** *f, suite*
gen | **prendre part à une ~** | to join in a quarrel || sich in einen Streit einmischen.

**quereller** *v* | **se ~ avec q. à propos de qch.** | to quarrel with sb. over (about) sth. || sich mit jdm. über etw. streiten.

**querelleur** *m;* **querelleuse** *f* | quarreller; quarrelsome person || streitsüchtiger Mensch *m;* streitsüchtige Person *f.*

**quérir** *v* | **envoyer ~ la police (main-forte)** | to send for the police || die Polizei holen lassen.

**question** *f* | question; query || Frage *f* | **~ d'actualité; ~ actuelle** | question of actual (of present) interest || Gegenwartsfrage; aktuelle Tagesfrage | **l'affaire en ~** | the matter in question || die fragliche Angelegenheit *f* | **~ d'argent** | money (monetary) (pecuniary) question (matter); question of money || Geldfrage; Geldsache *f;* Geldangelegenheit *f* | **~ de confiance** | question of confidence || Vertrauensfrage | **poser la ~ de confiance** | to ask for a vote of confidence || die Vertrauensfrage stellen | **~ de culpabilité** | question of guilt (of guilty or not guilty) || Schuldfrage; Frage, ob Schuldig oder Nichtschuldig | **~ de droit** | issue (point) (question) of law; legal question || Rechtsfrage; juristische Frage | **~ d'espèce;** **~ de fait** | issue (matter) (question) of fact | Tatfrage | **~ de fond** | fundamental question (point) || grundsätzliche (prinzipielle) Frage; Prinzipienfrage | **la ~ de l'heure** | the question of the hour || das Problem *n* der Stunde | **heure des ~s** [au Parlement] | question time [in Parliament] || Zeit *f* für Anfragen [im Parlament] | **~ d'intérêt public** | public issue || Frage von öffentlichem Interesse | **~ d'intérêt secondaire** ① | question of secondary (of minor) interest || Frage von untergeordnetem Interesse | **d'intérêt secondaire** ② | side (sideline) issue || Nebenfrage | **~ d'interprétation** | question of interpretation; matter of construction || Frage der Auslegung; Auslegungsfrage | **~ en litige** | point at issue || Streitfrage | **la ~ du logement** | the housing problem || die Wohnungsfrage; das Wohnungsproblem *n* | **~ de bon marché;** **~ de prix** | matter of price || Preisfrage; Frage des Preises | **~ posée par la partie adversaire** | cross-question || von der Gegenpartei gestellte Frage; Gegenfrage | **~ de procédure** | question of procedure; procedural issue || Verfahrensfrage; verfahrensrechtliche Frage | **~ de temps** | question (matter) of time | Frage der Zeit; Zeitfrage | **une ~ de vie ou de mort** | a question of life and death || eine Frage von Leben und Tod | **mettre la ~ aux voix** | to put the question to the vote || die Frage zur Abstimmung stellen; zur Abstimmung schreiten.

★ **~ accessoire; ~ supplémentaire** | secondary (incidental) question || Nebenfrage | **~ agitable** | debatable question || Frage, über die sich streiten läßt | **~ capitale;** **~ principale** | main (principal) question || Hauptfrage | **~ décisive** | decisive question || entscheidende Frage | **~ délicate** | delicate question | heikle Frage | **~ financière** | financial question (matter); question of money (of finance) || Finanzfrage; finanzielle Frage | **~ litigieuse** | contentious question; disputed point || Streitfrage; Streitgegenstand *m;* strittige Frage | **~ pendante** | pending question || offene (schwebende) Frage | **~ préalable; ~ préliminaire** | preliminary question || Vorfrage; einleitende Frage | **~s techniques administratives** | questions of administration; purely administrative questions || reine Verwaltungsfragen *fpl* | **~ vitale** | vital question (issue) || lebenswichtige Frage; Lebensfrage.

★ **aborder une ~** | to approach (to take up) a question || eine Frage aufgreifen | **adresser (faire) (poser) une ~ à q.** | to put a question to sb.; to ask sb. a question || jdm. eine Frage stellen; an jdn. eine Frage stellen (richten) | **agiter une ~** | to discuss (to debate) a question || eine Frage erörtern | **entrer en ~** | to come into question || in Frage (in Betracht) kommen | **être au fait de la ~** | to be acquainted with the facts of a matter || mit den tatsächlichen Verhältnissen einer Sache vertraut sein | **laisser une ~ indiscutée** | to leave a question undiscussed || eine Frage unerörtert lassen | **lever une ~** | to withdraw a question || eine Frage zurückziehen | **mettre qch. en ~** ① | to question sth.; to call sth. in question || etw. in Frage stellen | **mettre qch. en ~** ② | to challenge sth. || etw. anfechten | **mettre une ~ en discussion** ① | to ventilate a question || eine Frage aufwerfen (ventilieren) | **mettre une ~ en discussion** ② | to discuss (to debate) a question || eine Frage diskutieren; über eine Frage debattieren | **mettre la ~ aux voix** | to put a question to the vote || eine Frage zur Abstimmung stellen | **poser (soulever) une ~** | to raise (to state) (to put) a question | eine Frage aufwerfen (stellen) | **droit de poser des ~s** | right to pose questions (to cross-examine) || Recht der Fragestellung | **sans poser des ~s** | without asking any questions; unquestioningly || ohne Fragen zu stellen | **rappeler q. à la ~** | to ask sb. to keep to the question || jdn. bitten, bei der Sache zu bleiben | **répondre à une ~** | to answer a question || eine Frage beantworten | **statuer sur une ~** | to give a ruling on a question || zu einer Frage Stellung nehmen | **statuer sur une ~ préjudicielle** | to give a preliminary ruling on a question || eine Vorabentscheidung zu einer Frage geben.

★ **en ~** ① | in question; under discussion || in Frage stehend | **en ~** ② | questionable; doubtful | fraglich; zweifelhaft | **en dehors de la ~** | outside (beside) the question; beside the point || nicht zur Sache gehörig; außerhalb des Sachgegenstandes.

**questionnaire** *m* | questionnaire; questionary; list of questions || Fragebogen *m;* Liste *f* mit Fragen | **remplir un ~** | to fill up a questionnaire || einen Fragebogen ausfüllen.

**questionner** *v* | **~ q.** | to question sb.; to ask sb. questions || jdn. befragen (ausfragen); jdm. Fragen

stellen | ~ **un témoin** | to cross-examine a witness || einen Zeugen befragen (vernehmen).

**quinquennal** *adj* | quinqennial || fünfjährig; alle fünf Jahre | **déchéance** ~ **e** | forfeiture after five years || Verfall *m* nach fünf Jahren | **plan** ~ | five-year plan || Fünfjahresplan *m*.

**quinzaine** *f* | fortnight || Zeit *f* von vierzehn Tagen | **dans la** ~ | within a fortnight || innerhalb von vierzehn Tagen.

**quirat** *m* | share (joint-ownership) in a ship || Schiffspart *m*.

**quirataire** *m* | owner of a share in a ship; joint owner of a ship || Eigentümer *m* eines Schiffspart; Miteigentümer *m* eines Schiffes.

**quittance** *f* | receipt; acknowledgment (advice) of receipt || Empfangsbestätigung *f;* Empfangsbekenntnis | ~ **en blanc** | receipt in blank; blank receipt || Blankoquittung *f* | **carte-** ~ | receipt card || Quittungskarte *f* | ~ **de consignation** | deposit receipt || Hinterlegungsquittung | **déclaration de** ~ | receipt || Einzahlungsquittung | ~ **de droit** | receipt for duty || Zollquittung; Gebührenquittung | **formulaire de** ~ | receipt form || Quittungsformular *n* | ~ **pour solde;** ~ **finale** | receipt in full (in full discharge); final (full) receipt || Ausgleichsquittung; Generalquittung; Gesamtquittung | **timbre de** ~ | receipt stamp || Quittungsstempel *m* | ~ **comptable** | accountable (formal) receipt; voucher || Rechnungsbeleg *m;* Buchungsbeleg; Buchungsquittung.
★ **donner** ~ | to give a receipt || Quittung geben (erteilen) | **dont** ~ | receipt whereof is hereby acknowledged || dessen (deren) Empfang hiermit bestätigt wird.

**quittancer** *v* | to receipt; to acknowledge receipt; to give a receipt || den Empfang bestätigen (bescheinigen); quittieren.

**quitte** *adj* | free; quit || frei; quitt | ~ **de dettes** | out of debt || schuldenfrei.

**quitter** *v* Ⓐ | to leave; to quit || aufgeben; verlassen | ~ **les affaires** ① | to give up one's business || sein Geschäft aufgeben | ~ **les affaires** ② | to retire from business; to retire || sich vom Geschäft (aus dem Geschäftsleben) zurückziehen; sich zur Ruhe setzen | ~ **l'anonymat** | to give up one's anonymity || sich zu erkennen geben | ~ **un lieu** | to move out || ausziehen.

**quitter** *v* Ⓑ [décharger] | to discharge; to release || entlasten; Entlastung erteilen.

**quitus** *m* | full discharge || Ausgleichsquittung *f;* Generalquittung | **donner** ~ **à q.** | to grant sb. full discharge || jdm. Entlastung erteilen *f.*

**quorum** *m* [nombre de présents nécessaires] | quorum || erforderliche Anzahl *f.*

**quote-part** *f* | quota; share; proportion || Anteil *m;* Quote *f;* Bruchteil *m* | **communauté par quotes-parts** | community by undivided shares || Gemeinschaft *f* nach Bruchteilen; Bruchteilsgemeinschaft | **payer sa** ~ | to pay (to contribute) one's share || seinen Anteil zahlen; seinen Beitrag leisten | ~ **patronal** | employer's contribution || Arbeitgeberbeitrag *m* | **par quotes-parts** | according to quotas; proportionally; pro rata || anteilsmäßig; nach Anteilen; nach Quoten.
★ [système monétaire] | ~ **créditrice** | creditor quota || Gläubigerquote | ~ **débitrice** | debitor quota || Schuldnerquote.

**quotidien** *m* | daily paper; daily || Tageszeitung *f* | **les grands** ~ **s** | the leading dailies || die führenden Tageszeitungen *fpl.*

**quotidien** *adj* | daily || täglich | **indemnité** ~ **ne** | daily allowance || Tagegeld *n;* Tagesentschädigung *f* | **journal** ~ | daily paper; daily || Tageszeitung *f* | **rendement** ~ | daily output || Tagesleistung *f* | **salaire** ~ | daily wages (pay) || Tageslohn *m;* Tagesentgelt *n;* Taglohn | **tâche** ~ **ne** | daily task || tägliche Aufgabe *f* | **la vie** ~ **ne** | everyday life || das Alltagsleben; der Alltag.

**quotidiennement** *adv* | daily; every day || täglich; jeden Tag.

**quotité** *f* | quota; amount; proportion; quantity; share || Quote *f;* Anteilsbetrag *m;* Anteil *m* | ~ **disponible** | disposable portion (share) of an estate || verfügbare Vermögensquote; verfügbarer Vermögensanteil.

# R

**rabais** m Ⓐ [diminution de prix] | reduction of (in) price; price reduction; abatement ‖ Herabsetzung f des Preises; Preisherabsetzung; Preismäßigung f; Preisnachlaß m | **adjudication au ~** | allocation to the lowest tender (tenderer) ‖ Zuschlag m an den Mindestfordernden | **~ des tarifs** | rate reduction (cutting) ‖ Tarifherabsetzung f | **au ~** | at a reduction ‖ mit einer Ermäßigung; mit einem Nachlaß (Rabatt).

**rabais** m Ⓑ [remise] | rebate; allowance; discount ‖ Abzug m; Rabatt m; Diskont m; Nachlaß m | **~ d'alignement** | alignment rebate ‖ Angleichungsrabatt f | **~ en cas de paiement comptant** | discount for cash; cash discount ‖ Barzahlungsrabatt | **~ de fret** | rebate of freight; freight rebate ‖ Frachtrabatt; Frachtnachlaß | **~ de gros** | trade (dealer) (wholesale) discount ‖ Großhandelsrabatt; Händlerrabatt | **vente au grand ~** | sale at greatly reduced prices ‖ Verkauf zu bedeutend (stark) herabgesetzten (ermäßigten) Preisen.
★ **accorder un ~** | to allow a discount; to make an allowance ‖ einen Abzug (Rabatt) gewähren | **faire un ~ sur qch.** | to make a reduction (an allowance) on sth. ‖ auf etw. einen Nachlaß (Rabatt) gewähren | **vendre qch. au ~** | to sell sth. at a discount (at a reduced price) ‖ etw. mit Rabatt (unter Gewährung eines Nachlasses) verkaufen | **au ~ de ...** | at a discount of ... ‖ mit einem Nachlaß (Abschlag) von ...

**rabaissement** m Ⓐ [réduction] | lowering; reduction ‖ Herabsetzung f; Ermäßigung f | **~ des prix** | lowering (cutting) of prices; reduction in price; price reduction ‖ Herabsetzung der Preise; Preisherabsetzung; Preisermäßigung.

**rabaissement** m Ⓑ [dépréciation] | depreciation ‖ Verschlechterung f.

**rabaisser** v Ⓐ [diminuer] | to lower; to reduce ‖ herabsetzen; ermäßigen | **~ le prix** | to reduce (to lower) (to cut) the price ‖ den Preis herabsetzen (ermäßigen).

**rabaisser** v Ⓑ [déprécier] | to depreciate ‖ sich verschlechtern; schlechter werden; an Wert verlieren.

**rabat** m | reduction; discount ‖ Abzug m; Nachlaß m; Ermäßigung f; Diskont m.

**rabattage** m | reduction; lowering ‖ Herabsetzung f; Ermäßigung f | **~ des prix** | lowering (cutting) of prices; price reduction (cut) (cutting); reduction (cut) in prices ‖ Herabsetzung (Ermäßigung) der Preise; Preisherabsetzung; Preisermäßigung.

**rabattre** v | to deduct; to reduce ‖ abziehen; herabsetzen | **~ qch. sur le prix** | to deduct sth. from the price ‖ etw. vom Preis abziehen (absetzen) (nachlassen) | **~ tant (autant) du prix** | to make a reduction of so much on the price ‖ so und so viel am Preis nachlassen.

**raccourci** m | **raconter qch. en ~** | to give a summary (an abridged account) of sth. ‖ von etw. eine Zusammenfassung (einen zusammengefaßten Bericht) geben.

**raccourci** adj Ⓐ | shortened ‖ verkürzt.

**raccourci** adj Ⓑ [abrégé] | abridged ‖ abgekürzt.

**raccourcir** v Ⓐ | to shorten ‖ verkürzen.

**raccourcir** v Ⓑ [abréger] | to abridge ‖ abkürzen.

**raccourcissement** m Ⓐ | shortening ‖ Verkürzung f | **~ d'un terme** | shortening of a period ‖ Abkürzung f einer Frist.

**raccourcissement** m Ⓑ [abrégement] | abridging; abridgment ‖ Abkürzen n; Abkürzung f.

**rachalander** v | to bring back customers ‖ Kunden wiedergewinnen.

**rachat** m Ⓐ | repurchase; buying back (off); redemption; recovery ‖ Rückkauf m; Rückerwerb m; Ablösung f; Loskaufen n | **~ d'actions** | redemption of shares (of stock); stock redemption ‖ Rückkauf von Aktien; Aktienrückkauf | **amortissement par ~s** | redemption (amortization) by repurchase; redemption ‖ Tilgung f (Amortisation f) durch Rückkauf | **droit (faculté) (pacte) de ~** | right (option) of repurchase; right (covenant) of redemption ‖ Vereinbarung f eines Rückkaufsrechtes; Rückkaufsrecht n; Rückerwerbsrecht; Ablösungsrecht | **vente avec faculté de ~** | sale with option (with the right) of repurchase ‖ Verkauf m mit dem Rechte des Rückkaufs; Verkauf unter Vorbehalt des Rückkaufsrechtes | **vendre qch. avec faculté de ~** | to sell sth. with the right (with option) of repurchase ‖ etw. mit dem Recht des Rückkaufes (des Rückerwerbes) verkaufen | **offre de ~** | offer to buy back ‖ Rückkaufsangebot n | **prix (somme) de ~** | redemption capital; amount required for redemption ‖ Ablösungskapital n; Ablösungsbetrag m; Ablösungssumme f | **rente de ~** | redemption annuity ‖ Ablösungsrente f | **~ d'une servitude** | commutation of an easement ‖ Ablösung f einer Dienstbarkeit; Servitutenablösung | **~ par voie de tirage** | redemption by drawings; amortization by lot ‖ Tilgung f (Amortisation f) durch Ziehung (durch Auslosung).

**rachat** m Ⓑ | surrender [of a policy] ‖ Rückkauf m [einer Police] | **valeur de ~** | surrender value ‖ Rückkaufswert m.

**rachat** m Ⓒ [rançon] | ransom ‖ Loskauf m; Lösegeld n | **~ des captifs; ~ des prisonniers** | ransom (redemption) of prisoners ‖ Loskauf m von Gefangenen.

**rachetable** adj | repurchasable; redeemable; to be redeemed ‖ rückkaufbar; zurückzukaufen; ablösbar | **obligation ~** | redeemable bond (debenture) ‖ ablösbare (rückzahlbare) (tilgbare) (kündbare)

Schuldverschreibung *f* | **ir~** | irredeemable ‖ nicht ablösbar.

**racheter** *v*Ⓐ | to repurchase; to buy back (off); to redeem; to regain by repurchase ‖ zurückkaufen; ablösen; durch Rückkauf erwerben | **~ une obligation** | to redeem a debenture ‖ eine Schuldverschreibung einlösen (tilgen) | **~ une rente** | to redeem an annuity ‖ eine Rente ablösen | **~ une servitude** | to commute an easement ‖ eine Dienstbarkeit (eine Servitut) ablösen.

**racheter** *v*Ⓑ | to surrender [a policy] ‖ [eine Police] zurückkaufen.

**racheter** *v*Ⓒ [libérer à prix d'argent] | **~ q.** | to ransom sb.; to pay ransom for sb. ‖ jdn. loskaufen (freikaufen); für jdn. Lösegeld zahlen | **se ~** | to redeem (to exonerate) os. ‖ sich loskaufen; sich entlasten | **~ des captifs; ~ des prisonniers** | to ransom (to liberate) prisoners ‖ Gefangene loskaufen.

**racheteur** *m* | repurchaser ‖ Rückkäufer *m*.

**racine** *f* | **fruits pendants par ~s (par les ~s)** | growing (standing) crops; emblements ‖ Früchte *fpl* auf dem Halm.

**rade** *f* | roads *pl*; roadstead ‖ Reede *f*.

**radiation** *f*Ⓐ | striking out; deletion; cancellation ‖ Löschung *f*; Streichung *f*; Ausstreichung *f* | **action en ~** ①; **demande de ~** | motion to expunge ‖ Klage *f* auf Löschung; Löschungsklage | **action en ~** ② | nullity action ‖ Nichtigkeitsklage *f* | **action en ~ de brevet** | nullity action against a patent ‖ Klage *f* auf Löschung eines Patents; Patentlöschungsklage | **action en ~ de marque** | nullity action [for the cancellation of a trade mark] ‖ Klage *f* auf Warenzeichenlöschung (auf Löschung eines Warenzeichens); Markenlöschungsklage | **arrêt de ~** | order to expunge [issued by a court of appeal] ‖ Löschungsurteil *n* [des Berufungsgerichtes] | **autorisation (permis) de ~; consentement à fin de ~** | authorization of cancellation ‖ Löschungsbewilligung *f* | **certificat de ~** | certificate of cancellation ‖ Löschungsbescheinigung *f*; Bescheinigung über die erfolgte Löschung | **certificat de ~ de l'hypothèque** | certificate of satisfaction of mortgage ‖ Bescheinigung *f* über die Hypothekenlöschung; Löschung *f* der Hypothek; Hypothekenlöschung | **mention de ~** | notice of cancellation ‖ Löschungsvermerk *m* | **~ d'office** | cancellation ex officio ‖ Löschung *f* von Amts wegen | **procédure de ~** | cancellation proceedings *pl* ‖ Löschungsverfahren *n* | **~ d'une affaire du registre de la cour** | removal of a case from the court register ‖ Streichung einer Rechtssache vom Gerichtsregister | **~ (d'une société) du registre du Commerce** | removal (of a firm's name) from the trade register ‖ Löschung (einer Gesellschaft) im Handelsregister | **~ forcée** | cancellation by order of the court ‖ zwangsweise (gerichtlich angeordnete) Löschung *f*; Zwangslöschung | **prononcer la ~ de qch.** | to order the striking out of sth.; to order sth. to be expunged ‖ die Löschung von etw. [durch Urteil oder durch Beschluß] anordnen.

**radiation** *f*Ⓑ [**~ d'une liste**] | striking off the roll ‖ Streichung *f* von einer Liste.

**radiation** *f*Ⓒ [d'un avocat] | disbarment ‖ Ausschluß *m* aus der Rechtsanwaltschaft.

**radical** *m* | radical; extremist ‖ Radikaler *m*; Extremist *m*.

**radical** *adj* | radical ‖ radikal | **le parti ~** | the radical party; the Radicals ‖ die radikale Partei; die Radikalen *mpl*.

**radicalement** *adv* | radically; fundamentally ‖ radikal; von Grund auf | **changer qch. ~** | to change sth. radically (altogether) ‖ etw. radikal (grundlegend) ändern.

**radier** *v*Ⓐ | to strike out (off); to cross out; to delete ‖ löschen; streichen; ausstreichen | **~ le nom de q.** | to strike sb. (sb.'s name) off the rolls (off the list) ‖ jdn. (jds. Namen) von der Liste streichen.

**radier** *v*Ⓑ [**~ un avocat du barreau**] | to disbar ‖ von der Rechtsanwaltschaft ausschließen.

**radoub** *m* | repair [of a ship] ‖ Ausbesserung *f* [eines Schiffes] | **bassin de ~** | dry dock ‖ Trockendock *n* | **chantier de ~** | repair yard ‖ Ausbesserungswerft *f*.

**raffermir** *v* | to make firm (firmer); to strengthen ‖ fest (fester) machen; befestigen | **~ l'autorité de q.** | to strengthen sb.'s authority ‖ jds. Autorität festigen | **~ les prix** | to steady prices ‖ die Preise festigen (stabilisieren) | **se ~** | to steady ‖ sich versteifen.

**raffermissement** *m* | strengthening ‖ Befestigung *f* | **~ du marché** | steadying of the market ‖ Festigung *f* der Börse (der Kurse) | **~ des prix** | firming-up (steadying) of prices ‖ Versteifung *f* (Festigung) der Preise.

**raison** *f*Ⓐ [cause; motif] | reason; cause; ground; motive ‖ Grund *m*; Ursache *f*; Motiv *n* | **~ s d'affaires** | business reasons ‖ geschäftliche Gründe *mpl* | **en ~ de son âge** | by reason of his age ‖ wegen seines Alters | **en ~ des circonstances** | considering the circumstances ‖ im Hinblick auf die Umstände | **pour des ~ s de convenance** | for reasons of expediency ‖ aus Zweckmäßigkeitsgründen *mpl* | **~ s de famille** | family reasons ‖ familiäre Gründe *mpl* | **pour des ~ s d'ordre social** | for (because of) social reasons ‖ aus sozialen Gründen *mpl* | **pour ~ s de santé** ① | for reasons (from considerations) of health ‖ aus Gründen der Gesundheit; aus gesundheitlichen Gründen; aus Gesundheitsrücksichten *fpl* | **pour ~ s de santé** ② | on account of ill health ‖ wegen Erkrankung *f*; krankheitshalber | **pour ~ s de sécurité** | for security reasons ‖ aus Sicherheitsgründen *mpl* | **en ~ d'urgence** | on grounds of urgency ‖ aus Gründen *mpl* der Dringlichkeit.

★ **~ s convaincantes** | convincing reasons ‖ überzeugende Gründe *mpl* | **la ~ dernière de qch.** | the final justification for sth. ‖ die letzte Berechtigung

**raison** *f* Ⓐ *suite*

*f* für etw. | ~ **probante** | conclusive reason || beweiskräftiger Grund | ~ **valable** | reasonable and probable cause || triftiger (stichhaltiger) Grund.

★ **alléguer des** ~ **s** | to give reasons || Gründe anführen (angeben) | **apporter de bonnes** ~ **s** | to give good reasons || zutreffende Gründe vorbringen (angeben) | **donner (fournir) (indiquer) des** ~ **s pour qch.** | to give reasons (to state one's reasons) for sth. || Gründe für etw. angeben; etw. begründen; etw. motivieren | **exposer ses** ~ **s** | to show cause || seine Gründe angeben | **offrir des** ~ **s pour faire qch.** | to show cause for doing sth. || sich wegen etw. rechtfertigen.

★ **en** ~ **de; pour** ~ **de** | on account of; by reason of; owing to; because of || wegen; infolge von | **sans** ~ | without (without any) reason; reasonless; groundless || ohne Grund; grundlos.

**raison** *f* Ⓑ [droit; justification] | right; justification || Recht *n;* Berechtigung *f;* Gerechtigkeit *f* | ~ **d'Etat** | interest of the State || Staatsinteresse *n;* Staatsraison *f* | **à telle fin que de** ~ | as occasion may require || je nach den Umständen | **avoir** ~ **de toute opposition** | to break down all opposition || jeden Widerstand brechen | **à tort ou à** ~ | rightly or wrongly || mit Recht oder mit Unrecht.

★ **avoir** ~ | to be right || Recht haben; im Recht sein | **avoir** ~ **de faire qch.** | to be right (to be justified) in doing sth. || berechtigt sein, etw. zu tun | **donner** ~ **à q.** ① | to admit that sb. is right || zugeben, daß jd. im Recht ist; jdm. Recht geben | **donner** ~ **à q.** ② | to decide in sb.'s favor || zu jds. Gunsten entscheiden | ~ **d'être** | right of existence; reason to exist || Daseinsberechtigung; Existenzberechtigung | **se faire** ~ **à soi-même** | to take the law into one's own hands || sich eigenmächtig Recht verschaffen | **pour valoir ce que de** ~ | to be used as may be thought proper || zur geeigneten Verwendung.

★ **à** ~ **; avec** ~ | with good reason; rightly; rightfully || mit Recht; mit gutem Recht; berechtigterweise | **comme de** ~ | as will be proper; as in reason || wie es sich gehört.

**raison** *f* Ⓒ [firme; nom social] | firm; name (style) of the firm; firm's (trading) (business) name || Firma *f;* Firmenname *m;* Firmenbezeichnung *f* | **adjonction à une** ~ | addition to a firm (to a firm's name) || Firmenzusatz *m* | **changement de la** ~ | change of the firm's name || Firmenänderung *f* | ~ **de commerce;** ~ **commerciale** | business (trade) (commercial) name; firm || Handelsname *m;* Handelsfirma *f;* Firma | ~ **de la succursale** | style of the branch office || Firma der Zweigniederlassung.

★ ~ **enregistrée** | registered firm || eingetragene Firma | ~ **sociale** ① | partnership company; name under which a partnership operates || Gesellschaftsfirma | ~ **sociale** ② | company (corporate) name; name of the company || Firma der Gesellschaft | **signer la** ~ **sociale** | to sign the firm's name || die Firma zeichnen | **faire enregistrer une** ~ | to register a firm; to have a firm registered || eine Firma eintragen (eintragen lassen).

**raison** *f* Ⓓ [proportion] | rate; ratio; proportion || Verhältnis *n* | **à** ~ **de la moitié** | at (with) one half; with a half-interest || zur Hälfte; hälftig [S] | **en** ~ **directe** | directly proportional || proportionell | **en** ~ **inverse** | in the reversed ratio || im umgekehrten Verhältnis | **à** ~ **de** | at the rate of; in proportion to || im Verhältnis zu.

**raison** *f* Ⓔ [discrétion; discernement] | discretion || Unterscheidungsvermögen *n* | **avoir l'âge de** ~ | to have reached (to have come to) the age (the years) of discretion (the age of understanding) || das unterscheidungsfähige Alter *n* erreicht haben; im unterscheidungsfähigen (einsichtsfähigen) Alter sein.

**raison** *f* Ⓕ [bon sens] | reason; reasonableness || Vernunft *f;* Angemessenheit *f* | **mariage de** ~ | marriage of convenience || Vernunftheirat *f;* Vernunftehe *f* | **entendre** ~ | to listen to reason || auf Vernunftgründe *mpl* hören | **faire entendre** ~ **à q.; mettre q. à la** ~ | to bring sb. to reason (to his senses) || jdn. zur Vernunft bringen | **parler** ~ | to talk sense || vernünftig reden | **perdre la** ~ | to become insane || den Verstand verlieren; geisteskrank werden | **ramener (ranger) q. à la** ~ | to bring sb. to reason (to his senses) || jdn. zur Vernunft bringen | **contre toute** ~ | contrary to all reason || gegen alle Vernunft.

**raison** *f* Ⓖ [réparation] | satisfaction; reparation || Befriedigung *f;* Wiedergutmachung *f* | **demander** ~ **de qch.** | to demand satisfaction for sth. || für (wegen) etw. Befriedigung verlangen.

**raison** *f* Ⓗ | **faire (rendre)** ~ **à q.** | to give sb. satisfaction || jdm. Satisfaktion geben; jds. Herausforderung annehmen; sich mit jdm. schlagen.

**raisonnable** *adj* | reasonable; according to reason; adequate || angemessen; vernünftig | **dans un délai** ~ | within a reasonable time || in (innerhalb) angemessener Frist *f* | **offre** ~ | reasonable offer || vernünftiges (annehmbares) Angebot *n* | **prétention** ~ | reasonable claim || angemessener Anspruch *m* | **à un prix** ~ | at a reasonable (fair) price || zu einem angemessenen Preis *m* | **revenu** ~ | adequate (fair) income || angemessenes Einkommen *n.*

**raisonnablement** *adv* | reasonably; adequately; in reason || angemessen; in angemessener Weise; vernünftigerweise.

**raisonnant** *adj* | argumentative; contradictious || rechthaberisch.

**raisonné** *adj* | reasoned || mit Gründen versehen; begründet | **analyse** ~ **e; exposé** ~ | reasoned analysis || mit Gründen versehene Darstellung *f* | **appréciation** ~ **e** | reasoned (intelligent) appreciation || verständige (vernünftige) Würdigung *f* | **catalogue** ~ | descriptive (subject) catalogue || Katalog *m* mit Beschreibung | **bien** ~ | well reasoned (studied) || wohlüberlegt; wohldurchdacht.

**raisonnement** *m* Ⓐ [argumentation] | argumentation; arguing || Argumentation *f* | ~ **par l'absurde** | reasoning by reducing sth. ad absurdum || Argumentation durch Nachweis der Sinnwidrigkeit von etw. | **faire des ~ s** | to argue || argumentieren.

**raisonnement** *m* Ⓑ [conclusion] | reasoning; conclusion || Schlußziehung *f;* Schlußfolgerung *f;* Schluß *m* | **rigueur de** ~ | exactness of reasoning || Genauigkeit *f* (Richtigkeit *f*) einer Schlußfolgerung | ~ **faux** | false (unsound) reasoning; false conclusion; fallacy || unrichtige (falsche) Schlußfolgerung; Fehlschluß *m;* Trugschluß | ~ **suivi** | consistent (coherent) reasoning || folgerichtige Argumentierung *f.*

**raisonnement** *m* Ⓒ [manière de raisonner] | line of argument; way of arguing || Beweisführung *f;* Art *f* des Argumentierens.

**raisonner** *v* Ⓐ | to reason; to argue || argumentieren | ~ **juste** | to argue correctly (soundly) || richtig argumentieren | ~ **mal** | to argue incorrectly || unrichtig (falsch) argumentieren | **on ne peut pas ~ avec lui** | there is no reasoning with him || mit ihm ist nicht zu streiten | ~ **avec q.** | to reason with sb. || mit jdm. argumentieren (diskutieren) | ~ **sur qch.** | to reason on (about) sth. || über etw. argumentieren.

**raisonner** *v* Ⓑ [conclure] | to conclude; to infer || folgern; schließen | ~ **par analogie** | to conclude (to argue) from analogy || einen Analogieschluß ziehen; analog folgern (schließen).

**raisonner** *v* Ⓒ [bien considérer] | ~ **ses actions** | to consider (to study) one's actions || sich seine Handlungen überlegen.

**raisonner** *v* Ⓓ [faire entendre raison] | ~ **q.** | to try to bring sb. to reason || mit jdm. vernünftig reden; versuchen, jdn. zur Vernunft zu bringen.

**raisonneur** *m* | argumentative person; arguer || rechthaberische Person *f.*

**raisonneur** *adj* | argumentative; contradictious || rechthaberisch | **esprit** ~ | argumentativeness || Widerspruchsgeist *m;* Neigung *f* zur Rechthaberei.

**rajustement** *m* Ⓐ [remise en bon état] | reconditioning || Neuordnung *f;* Wiederinstandsetzung *f.*

**rajustement** *m* Ⓑ [réconciliation] | settling; reconciliation || Beilegung *f;* Schlichtung *f.*

**rajuster** *v* Ⓐ [remettre en bon état] | ~ **qch.** | to put sth. in order again; to recondition sth. || etw. wieder in Ordnung bringen; etw. wieder instandsetzen.

**rajuster** *v* Ⓑ | to reconcile; to settle || schlichten; aussöhnen | ~ **une querelle** | to settle (to reconciliate) a quarrel (a dispute) || einen Streit (eine Meinungsverschiedenheit) schlichten.

**ralentissement** *m* | slowing down || Verlangsamung *f* | ~ **de l'activité économique** | downturn (slowingdown) of economic activity || rückläufige Konjunktur *f;* Konjunkturabschwächung *f* | ~ **des affaires** | decline (falling-off) of business || Rückgang *m* der Geschäfte; Geschäftsrückgang | ~ **des commandes** | falling off of orders || Rückgang *m* der Aufträge; Auftragsrückgang | ~ **de l'expansion** | levelling off in the expansion || Verflachung *f* der Expansion | ~ **saisonnier** | seasonal slowdown || saisonbedingte Verlangsamung.

**rallier** *v* Ⓐ [se réunir] | to assemble; to rally || zusammenkommen; sich zusammenfinden.

**rallier** *v* Ⓑ [ranger] | **se ~ à l'avis (à l'opinion) de q.** | to agree with (to assent to) (to concur in) (to fall in with) (to endorse) sb.'s opinion || sich jds. Meinung anschließen; jds. Ansicht beitreten | **se ~ à la majorité** | to side with the majority || sich der Mehrheit anschließen | **se ~ à un parti** | to join a party || einer Partei beitreten.

**ramener** *v* Ⓐ [rétablir] | ~ **la paix** | to restore peace || den Frieden wiederherstellen.

**ramener** *v* Ⓑ [rappeler] | ~ **q. au (à son) devoir** | to recall sb. to his duty || jdn. zur Erfüllung seiner Pflicht anhalten.

**ramener** *v* Ⓒ [faire baisser] | ~ **le prix de qch. à . . .** | to bring down the price of sth. to . . . || den Preis von etw. auf . . . herunterbringen.

**rançon** *f* | ransom || Lösegeld *n* | **mise à ~** | ransoming || Gefangenenhaltung *f* gegen Lösegeld | **mettre q. à ~** | to hold sb. to ransom || jdn. gegen Lösegeld gefangen halten | **payer ~ pour q.;** **payer la ~ de q.** | to ransom sb. || jdn. loskaufen (freikaufen); für jdn. Lösegeld zahlen.

**rançonnement** *m* | ransoming; holding to ransom || Gefangenhalten *n* gegen Lösegeld.

**rançonner** *v* | ~ **q.** | to hold sb. to ransom; to exact ransom from sb. || jdn. gegen Lösegeld gefangen halten; von jdm. Lösegeld erpressen.

**rang** *m* Ⓐ | rank; order || Rang *m;* Rangverhältnis *n;* Reihenfolge *f* | **par ~ d'âge** | according to age || nach dem Alter | ~ **d'ancienneté** | seniority; seniority in rank || Rang nach dem Dienstalter | **changement (modification) de ~** | alteration of precedence (of the order of priority) || Rangänderung *f* | **action en modification de ~ (du ~)** | action for cession of rank || Klage *f* auf Abänderung des Ranges (auf Rangänderung) (auf Rangabtretung) | ~ **des hypothèques** | ranking of mortgages || Rangordnung *f* der Hypotheken; Hypothekenrang | **hypothèque de premier ~** | first mortgage || erste (erststellige) (erstrangige) Hypothek *f.*

★ ~ **antérieur** | prior rank; priority of rank; priority; precedence || früherer (älterer) Rang; Vorrang *m* | **égal en ~; au même ~** | of equal rank || im Range gleich (gleichstehend) | **inférieur en ~; à un ~ postérieur** | of subsequent rank || im Range nachstehend | **de premier ~** | first-rate || erstrangig; ersten Ranges | **de second ~** | second-rate; of second rank || zweitrangig; zweiten Ranges | **successif** | ranking in the line of succession || Rang in der Erbfolge; Erbrangverhältnis *n.*

★ **céder le ~ à q.** | to cede the rank to sb. || jdm. den Vorrang einräumen (den Vortritt lassen) | **prenant (ayant) ~ avant** | ranking in priority || im Range vorgehend; im Vorrang vor | **prendre ~** | to

**rang** *m* Ⓐ *suite*
rank ‖ einen Rang einnehmen; rangieren | **prendre (avoir)** ~ **après q.** | to rank after sb.; to rank next to sb. ‖ jdm. im Range nachstehen (nachgehen) | **prendre (avoir)** ~ **avant** | to rank before (in priority) ‖ den Vorrang haben; im Range vorgehen | **venir au premier** ~ | to rank first ‖ den ersten Rang (die erste Rangstelle) einnehmen.

**rang** *m* Ⓑ [~ social] | rank; station in life; social status (standing) ‖ Rang *m;* Stand *m;* gesellschaftliche Stellung *f* (Rangstufe *f*) | ~ **élevé** | high rank (station); exalted rank ‖ hoher Rang; hohe Stellung | **de haut** ~ | of rank; of high rank ‖ hochgestellt; von hohem Rang.

★ **mettre deux personnes sur le même** ~ | to place two persons on the same footing ‖ zwei Personen miteinander auf die gleiche Stufe stellen | **occuper un** ~ **inférieur à q.** | to rank below sb. ‖ jdm. gegenüber einen untergeordneten Rang einnehmen | **occuper un** ~ **supérieur à q.** | to rank above sb. ‖ jdm. gegenüber einen höheren Rang einnehmen | **avoir (prendre)** ~ **avant q.** | to rank before sb. ‖ jdm. im Rang vorgehen | **avoir le** ~ **de q.; prendre** ~ **avec q.** | to rank (to take rank) with sb. ‖ mit jdm. auf gleichem Fuß stehen; mit jdm. gleichrangig sein.

★ **selon son** ~ | according to one's rank (station) ‖ nach seinem Stande (Rang und Stand) | **de tous les** ~**s** | of all ranks ‖ aus allen Schichten (Klassen) der Gesellschaft.

**rangement** *m* | setting in order ‖ Inordnungbringen *n*.

**ranger** *v* Ⓐ [mettre de l'ordre dans qch.] | to bring (to set) [sth.] in order ‖ [etw.] in Ordnung bringen | ~ **q. à la raison** | to bring sb. to reason ‖ jdn. zur Vernunft (zur Raison) bringen.

**ranger** *v* Ⓑ [mettre en rang] | to rank; to range ‖ Rang nehmen; rangieren.

**ranger** *v* Ⓒ [mettre dans un certain ordre] | ~ **qch. par classes** | to classify sth. ‖ etw. in (nach) Klassen ordnen; etw. klassifizieren.

**ranger** *v* Ⓓ [rallier] | **se** ~ **à l'avis (à l'opinion) de q.** | to agree with (to assent to) (to concur in) (to fall in with) (to endorse) sb.'s opinion ‖ sich jds. Meinung anschließen; jds. Ansicht beitreten | **se** ~ **du côté de q.** | to side (to take sides) (to range os.) with sb. ‖ sich für jds. Seite (jds. Partei) entscheiden; für jdn. Partei ergreifen | **se** ~ **avec la majorité** | to side with the majority ‖ sich der Mehrheit anschließen | **se** ~ **à un parti** | to join a party ‖ einer Partei beitreten | **se** ~ **à une proposition** | to assent to a proposal ‖ einem Vorschlag beitreten.

**rapatriage** *m* [d'un navire] | reregistration under the national flag ‖ Rückflaggen *n;* Zurückflaggen.

**rapatriement** *m* | repatriation ‖ Zurücksendung *f* (Zurückbringung *f*) in das Heimatland | ~ **des bénéfices;** ~ **des profits** | repatriation ‖ Gewinnabführung; Gewinnrückführung *f* | ~ **de capital;** ~ **de fonds** | repatriation of capital (of funds) ‖ Heimführung *f* von Auslandskapital(ien); Kapitalrückführung *f;* Kapitalheimführung | ~ **de prisonniers** | repatriation of prisoners ‖ Heimführung (Heimsendung *f*) (Repatriierung *f*) von Gefangenen | **traité de** ~ | repatriation agreement ‖ Repatriierungsabkommen *n*.

**rapatrier** *v* Ⓐ | to send (to bring) home; to repatriate ‖ in das Heimatland zurücksenden (zurückbringen) | ~ **un capital;** ~ **des capitaux;** ~ **des fonds** | to repatriate capital ‖ Kapital *n* nach dem Inland zurückbringen; Auslandskapital *n* repatriieren | ~ **des prisonniers** | to repatriate prisoners ‖ Gefangene *mpl* heimführen (heimsenden) (in die Heimat entlassen) (repatriieren).

**rapatrier** *v* Ⓑ [un navire] | ~ **sous pavillon national** | to reregister under the national flag ‖ rückflaggen; zurückflaggen.

**rapiner** *v* | to commit depredation ‖ rauben; ausrauben.

**rappel** *m* Ⓐ | recall; calling home ‖ Abberufung *f;* Zurückberufung *f* | ~ **d'un ambassadeur** | recall of an ambassador ‖ Abberufung eines Gesandten | **lettres de** ~ | letter (letters) of recall; recall ‖ Abberufungsschreiben *n;* Abberufung.

**rappel** *m* Ⓑ [révocation] | repeal ‖ Widerruf *m*.

**rappel** *m* Ⓒ [appel] | call ‖ Ruf *m* | ~ **sous les armes** | recall to the colors ‖ Wiedereinberufung *f* zum Heeresdienst | ~ **à l'ordre** | call to order ‖ Ordnungsruf *m*.

**rappel** *m* Ⓓ [avertissement] | reminder ‖ Erinnern *n* | ~ **d'échéance** | reminder of due date ‖ Fälligkeitsavis *n* | **lettre de** ~ | letter of reminder ‖ Erinnerungsschreiben *n;* Mahnschreiben; Mahnbrief *m*.

**rappel** *m* Ⓔ [invitation à payer] | calling in [of money lent] ‖ Rückzahlungsaufforderung *f*.

**rappelable** *adj* | repealable ‖ aufhebbar; aufzuheben.

**rappeler** *v* Ⓐ [faire revenir] | to recall; to call back ‖ abberufen; zurückberufen | ~ **un ambassadeur** | to recall an ambassador; to call an ambassador home ‖ einen Gesandten abberufen (zurückberufen) | ~ **q. de son poste** | to recall sb. from his post ‖ jdn. von seinem Posten abberufen.

**rappeler** *v* Ⓑ [révoquer] | to repeal ‖ widerrufen.

**rappeler** *v* Ⓒ [faire rentrer] | ~ **q. au (à son) devoir (à ses devoirs)** | to recall sb. to his duty (duties) ‖ jdn. an seine Pflicht (Pflichten) erinnern | ~ **q. à l'ordre** | to call sb. to order ‖ jdn. zur Ordnung rufen.

**rappeler** *v* Ⓓ | ~ **dans la réponse ...** | in reply, please, refer to ... (please, quote ...) ‖ in Beantwortung, bitte, anzugeben ...

**rappeler** *v* Ⓔ | to call in ‖ zur Rückzahlung aufrufen.

**rapport** *m* Ⓐ | [official] report; statement; return ‖ [offizieller] Bericht *m;* Gutachten *n* | ~ **des administrateurs;** ~ **de gestion** | director's (management) report; report and accounts ‖ Geschäftsbericht; Rechenschaftsbericht | **adoption d'un** ~ | adoption of a report ‖ Annahme *f* eines Berichts | ~ **d'arbitre** | umpire's award ‖ Obergutachten |

~ d'avancement; ~ sur l'état d'avancement | progress report ‖ Bericht über den Fortgang | ~ d'avaries ① | average report ‖ Havariebericht | ~ d'avaries ② | damage report ‖ Schadensbericht | ~ des commissaires; ~ des commissaires-vérificateurs; ~ de vérification | report of examination (of the auditors); auditors' report ‖ Buchprüfungsbericht; Revisionsbericht; Kontrollstellenbericht [S] | ~ sur les comptes de l'exercice | annual report and accounts ‖ Jahres-Geschäftsbericht | ~ en douane | entry; bill of entry ‖ Einfuhrdeklaration *f* | élaboration d'un ~ | preparation of a report ‖ Ausarbeitung *f* eines Berichtes | ~ d'expert; ~ des experts | expert opinion; expert's opinion (findings) ‖ Sachverständigengutachten | ~ d'expertise | survey report; survey ‖ Besichtigungsbericht; Befundbericht | ~ annuel de gestion | annual report ‖ Jahresbericht | ~ d'inspection | inspection (inspectional) report ‖ Inspektionsbericht; Prüfungsbericht | ~ de mer | ship's (master's) (sea) protest; master's report (sworn report) ‖ Seeprotest *m;* Havarieattest *n;* Verklarung *f* | ~ de police | official police report ‖ Polizeibericht | ~ de synthèse | summary (consolidated) report ‖ zusammenfassender Bericht.
★ ~ annuel | annual return (statement) ‖ Jahresausweis *m;* Jahresübersicht *f* | ~ général annuel; ~ annuel d'activité | annual general report ‖ jährlicher Gesamtbericht (Generalbericht) | ~ détaillé | detailed (specified) account (report) ‖ eingehender Bericht | faire un ~ détaillé | to give a detailed account; to give full particulars ‖ ausführlich berichten | faux ~ | false report; mis-statement ‖ falscher (unrichtiger) Bericht; Falschbericht | ~ financier | treasurer's report ‖ Kassenbericht; Finanzbericht | ~ hebdomadaire | weekly report ‖ Wochenbericht; Wochenübersicht *f;* Wochenausweis *m* | ~ intérimaire | interim report ‖ Zwischenbericht | ~ mensuel | monthly report ‖ Monatsbericht | ~ préliminaire | preliminary report ‖ Vorbericht; vorläufiger Bericht.
★ dresser ~ ; faire un ~ | to draw up (to make) (to prepare) a report ‖ einen Bericht ausarbeiten (erstatten) | faire un ~ sur qch. | to give (to render) (to make) a report on sth.; to report on sth. ‖ einen Bericht über etw. abgeben (erstatten) | présenter un ~ ① | to present (to submit) a report ‖ einen Bericht vorlegen (unterbreiten) | présenter un ~ ② | to file a report ‖ einen Bericht einreichen | provoquer un ~ | to secure an expression of opinion ‖ ein Gutachten einholen | ~ rédigé par . . . | report by . . . ‖ Bericht von . . . | rendre un ~ | to give an opinion ‖ ein Gutachten abgeben | se tenir en ~ s | to keep os. informed ‖ sich informieren (auf dem laufenden) halten | au ~ de . . . | according to . . . ‖ nach . . .
rapport *m* Ⓑ [comptes rendus] | reporting; reports ‖ Berichterstattung *f.*
rapport *m* Ⓒ [relation] | relation; relationship; connection ‖ Beziehung *f;* Verhältnis *n* | ~ s d'amitié |

friendly (amicable) relations (terms) ‖ freundschaftliche Beziehungen *fpl* | ~ de cause | actual (factual) relation ‖ sachlicher Zusammenhang *m;* Sachzusammenhang | ~ de cause à effet | relation of (correspondence between) cause and effect; causality ‖ ursächlicher Zusammenhang *m;* Kausalzusammenhang; Kausalität *f* | ~ s de change | exchange rate relationship (patterns) ‖ Wechselkursbeziehungen *fpl* | ~ s de commerce; ~ s commerciaux | commercial relations; trade relations ‖ Handelsbeziehungen *fpl* | ~ de droit; ~ juridique | legal relation ‖ Rechtsbeziehung; Rechtsverhältnis | ~ d'emploi; ~ de travail | employment relationship ‖ Beschäftigungslage *f* | ~ s avec l'étranger | foreign connections ‖ Auslandsbeziehungen *fpl* | ~ s de parité | parity relationship ‖ Paritätsverhältnisse *npl* | ~ de voisinage | neighbo(u)rly relations ‖ nachbarliche Beziehung | ~ s de bon voisinage | good-neighbo(u)rly relations; good-neighbo(u)rhood ‖ gutnachbarliche Beziehungen *fpl.*
★ bons ~ s | good understanding ‖ gutes Einvernehmen *n* | ~ contractuel | contractual relation ‖ Vertragsbeziehung; vertragliche Beziehung; Vertragsverhältnis | ~ s internationaux | international connections ‖ internationale Beziehungen *fpl.*
★ avoir ~ à | to have reference to; to relate (to refer) to; to be connected with; to bear upon ‖ Bezug haben (sich beziehen) auf; in Beziehung stehen zu | avoir des ~ s avec q. ① | to be in touch with sb. ‖ mit jdm. in Verbindung stehen | avoir des ~ s avec q. ② | to have relations (to hold intercourse) with sb. ‖ zu jdm. Beziehungen haben; mit jdm. verkehren (Umgang haben) | cesser tout ~ avec q. | to break off (to sever) all relations with sb.; to break off all correspondence with sb. ‖ alle Beziehungen zu (alle Verbindungen mit) jdm. abbrechen | entrer en ~ (se mettre en ~ ) avec q. | to enter into relations with sb. ‖ mit jdm. in Beziehungen (in Verbindung) treten | entretenir des ~ s avec q. | to communicate (to entertain relations) with sb. ‖ mit jdm. Beziehungen unterhalten (in Beziehungen stehen) | établir un ~ entre deux faits | to establish a relation (a relationship) between two facts; to relate two facts ‖ zwei Tatsachen miteinander in Bezug bringen; zwischen zwei Tatsachen eine Beziehung herstellen | mettre q. en ~ avec q. | to bring sb. into contact with sb. ‖ jdn. mit jdm. in Verbindung bringen.
★ en ~ avec | in accordance (in keeping) with ‖ im Einklang (in Übereinstimmung) mit | en bons ~ s avec | on good terms with ‖ in guten Beziehungen zu; auf gutem Fuße mit | par ~ à ① | in proportion to; in comparison with; compared with ‖ im Verhältnis von (zu); im Vergleich mit (zu); verglichen mit | par ~ à ② | with regard to; with respect to ‖ mit Beziehung auf | sans ~ avec le sujet | irrelevant to the subject; without any bearing on the subject ‖ ohne Beziehung auf den Gegenstand | sous le ~ de | with regard to; with respect to ‖ mit Beziehung auf | sous tous les ~ s | in all respects;

**rapport** *m* Ⓒ *suite*
in every respect (account) || in jeder Beziehung; unter allen Umständen.

**rapport** *m* Ⓓ [revenu] | yield; return; revenue || Ertrag *m;* Erträgnis *n;* Einkommen *n* | **capital en** ~ | productive capital || ertragbringendes (zinstragendes) (zinsbringendes) Kapital *n* | ~ **d'un capital** | return on capital; yield of a capital || Ertrag *m* eines Kapitals; Kapitalertrag | **immeuble (maison) de** ~ | revenue-earning house; tenement building; tenement || Zinshaus *n;* Rentehaus; Miethaus | **de bon** ~ | yielding a good return; paying well; profitable || ertragreich; gewinnbringend | **en plein** ~ | in full productiveness || in vollem Ertrag.

**rapport** *m* Ⓔ [~ à succession] | obligation to bring [sth.] into hotchpot || Ausgleichungspflicht *f.*

**rapport** *m* Ⓕ | restitution; refunding || Rückgabe *f;* Rückerstattung *f.*

**rapportable** *adj* | to be restored to a succession || ausgleichspflichtig | **intérêts** ~ **s** | interests liable to contribute || ausgleichspflichtige Interessen *pl.*

**rapporter** *v* Ⓐ [faire le récit] | to report; to give (to draw up) a report; to give an account || berichten; Bericht erstatten | ~ **un fait** | to report (to relate) a fact || eine Tatsache berichten | ~ **sur un projet** | to present a report on a plan || über ein Projekt berichten (Bericht erstatten).

**rapporter** *v* Ⓑ [remettre] | to bring back; to restore || zurückbringen; zurückschaffen | ~ **une donation** | to restore a donation || eine Schenkung zurückerstatten.

**rapporter** *v* Ⓒ [~ un bénéfice; ~ des bénéfices] | to bring a profit (profits); to be profitable || Gewinn(e) bringen (einbringen); Ertrag bringen; einträglich sein.

**rapporter** *v* Ⓓ [remettre dans la masse d'une succession] | to restore [sth.] to a succession || ausgleichen; zur Ausgleichung bringen; der Ausgleichungspflicht genügen.

**rapporter** *v* Ⓔ [faire écriture] | to enter; to post || in ein Buch eintragen; buchen; eintragen | ~ **un article** | to post an item || einen Posten eintragen.

**rapporter** *v* Ⓕ [révoquer] | to revoke; to rescind; to repeal || aufheben | ~ **une décision** | to cancel (to rescind) a decision || einen Beschluß aufheben (rückgängig machen) | ~ **un jugement** | to repeal a judgment || ein Urteil aufheben | ~ **un ordre de grève** | to call off a strike || eine Streikorder aufheben.

**rapporter** *v* Ⓖ [attribuer] | ~ **qch. à une cause** | to ascribe sth. to a cause || etw. einer Tatsache zuschreiben.

**rapporter** *v* Ⓗ [avoir rapport à] | to relate || in Beziehung bringen | **se** ~ **à qch.** | to refer (to relate) to sth.; to have reference to sth. || sich auf etw. beziehen; auf etw. Bezug haben; in Beziehung stehen zu | **s'en** ~ **à q.** | to refer to sb.; to rely on sb. || sich auf jdn. beziehen (berufen).

**rapporteur** *m* Ⓐ | reporter || Berichterstatter *m;* Referent *m* | ~ **général** | general reporter || Generalberichterstatter; Hauptberichterstatter; Generalreferent.

**rapporteur** *m* Ⓑ | judge advocate [at a court martial] || Staatsanwalt *m* [vor einem Kriegsgericht].

**rapproché** *adj* | **dans un avenir plus ou moins** ~ | within a measurable period of time || in absehbarer Zukunft *f* (Zeit *f*).

**rapprochement** *m* Ⓐ | bringing together || Annäherung *f* | ~ **progressif (pas à pas)** | progressive approximation || schrittweise Annäherung.

**rapprochement** *m* Ⓑ [comparaison; parallèle] | comparison; parallel || Vergleich *m;* Parallele *f* | ~ **de faits** | comparing (putting together) of facts || Vergleichung *f* (Gegenüberstellung *f*) von Tatsachen.

**rapprochement** *m* Ⓒ [réconciliation] | reconciliation || Wiederannäherung *f* | **politique de** ~ | policy of reconciliation || Politik *f* der Wiederannäherung (der Versöhnung) | **tentative de** ~ | attempt at reconciliation; advances *pl* || Annäherungsversuch *m;* Versöhnungsversuch.

**rapprochement** *m* Ⓓ | alignment; approximation; harmonization || Angleichung *f;* Annäherung *f* | ~ **des prix** | harmonization of prices; price alignment || Angleichung der Preise; Preisangleichung *f* | ~ **vers le tarif douanier commun** | alignment with the Common Customs Tariff || Angleichung an den Gemeinsamen Zolltarif.

★ [CEE] | ~ **des législations** | approximation of legislation || Angleichung der Rechtsvorschriften | ~ **des législations nationales** | approximation of the laws of the Member States || Angleichung der innerstaatlichen Rechtsvorschriften | ~ **des dispositions législatives, réglementaires et administratives des Etats Membres** | approximation of the provisions laid down by law, regulation or administrative action in the Member States || Angleichung der Rechts- und Verwaltungsvorschriften der Mitgliedstaaten.

**rapprocher** *v* Ⓐ | to bring together || annähern; zusammenbringen | **se** ~ **pas à pas** | to approximate gradually || sich schrittweise nähern (annähern) | ~ **les prix** | to approximate prices || die Preise einander annähern (angleichen) | **se** ~ **de la vérité** | to come near to the truth || der Wahrheit nahekommen.

**rapprocher** *v* Ⓑ [mettre en parallèle] | ~ **des faits** | to compare facts; to put facts together || Tatsachen miteinander vergleichen (einander gegenüberstellen).

**rapprocher** *v* Ⓒ [réconcilier] | to bring together again; to reconcile || wieder annähern; wieder zusammenbringen | **se** ~ **de q.** | to become reconciled with sb. || sich mit jdm. aussöhnen.

**rapt** *m* | kidnapping || Menschenraub *m* | ~ **d'enfant** | abduction of a child || Kindsraub *m;* Kindsentführung *f.*

**raréfaction** *f* | growing (increasing) scarcity || Verknappung *f;* Schrumpfung *f.*

**raréfier** *v* | **se ~** | to become scarce ‖ knapp werden; schrumpfen.
**rareté** *f* | shortage; scarcity; dearth ‖ Knappheit *f;* Mangel *m;* Seltenheit *f* | **~ de main-d'œuvre** | shortage (scarcity) of labor; labor shortage ‖ Mangel an Arbeitskräften; Arbeitermangel | **~ de matériaux** | scarcity of material ‖ Materialknappheit.
**rassemblement** *m* Ⓐ | collecting ‖ Ansammlung *f.*
**rassemblement** *m* Ⓑ [concours de personnes] | gathering; meeting ‖ Versammlung *f* | **~ monstre** | mass meeting ‖ Massenversammlung.
**rassembler** *v* Ⓐ [assembler de nouveau] | to get (to gather) together again ‖ wieder zusammenbringen.
**rassembler** *v* Ⓑ [réunir] | to call together again; to reconvene ‖ wieder zusammenrufen; wieder einberufen | **se ~** | to reassemble; to meet again ‖ sich wieder versammeln.
**rassortiment** *m* Ⓐ; **réassortiment** *m* | restocking; replenishment of stock(s) ‖ Wiederauffüllung *f* des Lagers; Lagerauffüllung.
**rassortiment** *m* Ⓑ | fresh stock (stocks) ‖ neue Vorräte *mpl.*
**rassortir** *v;* **réassortir** *v* [renouveler les stocks] | to restock; to replenish stock ‖ die Lager wieder auffüllen; die Lagerbestände ergänzen.
**rassurant** *adj* | **des nouvelles ~es** | reassuring news ‖ ermutigende Nachrichten *fpl* | **des nouvelles peu ~es** | disquieting news ‖ beunruhigende Nachrichten.
**ratificatif** *adj* | ratifying ‖ bestätigend; Bestätigungs...
**ratification** *f* Ⓐ | subsequent assent (approval); approval ‖ nachträgliche Zustimmung *f;* Genehmigung *f.*
**ratification** *f* Ⓑ [confirmation] | confirmation; ratification ‖ Bestätigung *f;* Ratifikation *f;* Ratifizierung *f.*
**ratification** *f* Ⓒ [acte (instrument) de ~] | instrument of ratification ‖ Ratifikationsurkunde *f* | **échange des ~s (des instruments de ~)** | exchange of ratifications ‖ Austausch *m* der Ratifikationsurkunden.
**ratifier** *v* Ⓐ [sanctionner] | to approve ‖ genehmigen; nachträglich zustimmen.
**ratifier** *v* Ⓑ [approuver] | to ratify; to confirm ‖ bestätigen; ratifizieren | **~ une nomination** | to ratify an appointment ‖ eine Ernennung bestätigen.
**ration** *f* | ration(s) ‖ Ration(en) *fpl* | **mettre q. à la ~** | to put sb. on rations; to ration sb. ‖ jdn. auf Rationen setzen.
**rationalisation** *f* | rationalization; rationalizing ‖ Rationalisierung *f* | **~ des méthodes de travail** | rationalization of working methods ‖ Rationalisierung der Arbeitsmethoden.
**rationaliser** *v* | to rationalize ‖ rationalisieren.
**rationnel** *adj* | **développement ~** | rational development ‖ Rationalisierung *f.*
**rationnement** *m* | rationing; putting on rations ‖ Rationierung *f.*

**rationner** *v* | to ration ‖ rationieren.
**rattachement** *m* Ⓐ | incorporation ‖ Angliederung *f;* Anschluß *m* | **~ économique** | economic incorporation ‖ wirtschaftliche Angliederung (Eingliederung *f*).
**rattachement** *m* Ⓑ | connection ‖ Anknüpfung *f* | **critère (élément) (facteur) de ~** | connecting factor ‖ Anknüpfungspunkt *m;* Anknüpfungskriterium *n* | **méthode de ~** | method of determining (establishing) the connecting factor ‖ Anknüpfungsmethode *f.*
**rattacher** *v* | **~ qch. à qch.** | to connect (to link up) sth. with sth. ‖ etw. mit etw. in Zusammenhang (in Verbindung) bringen.
**rattraper** *v* | **~ son argent** | to recover one's money ‖ sein Geld zurückerlangen (zurückbekommen) | **se ~ de ses pertes** | to make good one's losses ‖ seine Verluste wieder einbringen.
**raturage** *m* | crossing out; scratching out; erasing ‖ Durchstreichen *n;* Ausstreichen *n;* Streichen *n.*
**rature** *f* | crossing out; deletion; erasure ‖ Durchstreichung *f;* Ausstreichung *f;* Streichung *f* | **sans blanc ni ~** | without blanks and without erasures ‖ ohne Auslassungen *fpl* und ohne Ausstreichungen *fpl* | **faire la ~ d'un mot** | to cross out (to erase) a word ‖ die Streichung eines Wortes vornehmen; ein Wort streichen.
**raturer** *v* | to cross out; to erase ‖ durchstreichen; ausstreichen; streichen.
**ravisseur** *m* | kidnapper; abductor ‖ Entführer *m.*
**ravitaillement** *m* Ⓐ | taking in of supplies; victualling; supply of food (of foodstuffs) ‖ Verproviantierung *f;* Lebensmittelversorgung *f* | **ministre du ~** | minister of supplies ‖ Versorgungsminister *m* | **route de ~** | route of supply ‖ Versorgungsweg *m.*
**ravitaillement** *m* Ⓑ | supplying with fuel ‖ Brennstoffversorgung *f.*
**ravitailler** *v* | to provision; to victual ‖ mit Lebensmitteln versorgen; verproviantieren | **se ~** | to lay in (to take in) supplies (a supply) ‖ sich verproviantieren.
**rayé** *part* | **il a été ~ (son nom a été ~) de la liste** | he (his name) has been struck off the list ‖ er (sein Name) ist von (aus) der Liste gestrichen worden | **être ~ du barreau (du tableau de l'Ordre)** | to be disbarred ‖ von der Rechtsanwaltschaft ausgeschlossen werden.
**rayer** *v* | to cross out; to strike out; to delete; to expunge; to efface; to cancel ‖ ausstreichen; streichen; löschen | **~ un avocat du barreau** | to disbar a barrister (an attorney) (a lawyer) ‖ einen Rechtsanwalt von der Anwaltschaft ausschließen | **~ q. (~ le nom de q.) d'une liste** | to strike sb. (sb.'s name) from a list ‖ jdn. (jds. Namen) von einer Liste streichen | **~ la pension de q.** | to stop (to suppress) sb.'s pension ‖ jdm. seine Pension streichen (entziehen).
**rayon** *m* | district; area ‖ Bezirk *m* | **~ d'action** ① | radius of action ‖ Aktionsradius *m* | **~ d'action** ②; **~ d'activité** | sphere of action (of activity);

**rayon** m, *suite*
domain ‖ Wirkungskreis m; Tätigkeitskreis | ~ **d'affaires** | branch (scope) (line) (sphere) of business ‖ Geschäftsbereich m; Geschäftsgebiet n; Geschäftskreis m | ~ **de livraison** | cartage limit ‖ Lieferbezirk; Zustellbezirk | ~ **de validité** | scope of validity ‖ Gültigkeitsbereich m; Geltungsbereich | ~ **douanier** | customs district ‖ Zollgrenzbezirk.
**rayure** f Ⓐ [action de biffer] | crossing out; striking out; deletion; expunging; effacement ‖ Ausstreichung f; Streichung f; Löschung f.
**rayure** f Ⓑ [effaçure] | erasure ‖ Ausradierung f.
**réacquérir** v | ~ **qch.** | to reacquire sth. ‖ etw. wiedererwerben; etw. zurückerwerben.
**réaction** f | reaction ‖ Rückwirkung f; Rückschlag m.
**réactionner** v Ⓐ [réagir] | to react ‖ reagieren; zurückwirken.
**réactionner** v Ⓑ [actionner de nouveau] | ~ **q.** | to sue sb. again ‖ jdn. erneut verklagen.
**réactiver** v | ~ **qch.** | to reactivate sth.; to revive sth. ‖ etw. reaktivieren; etw. wieder in Tätigkeit setzen.
**readaptation** f Ⓐ | readaptation; readjustment; realignment ‖ Wiederanpassung f.
**readaptation** f Ⓑ [médicale etc.] | rehabilitation ‖ Rehabilitation f; Rehabilitierung f | ~ **fonctionnelle** | medical (physical) rehabilitation ‖ medizinische (funktionelle) Rehabilitation | ~ **occupationnelle**; ~ **professionnelle** | occupational (vocational) rehabilitation ‖ berufliche Rehabilitation; Wiederherstellung der Erwerbsfähigkeit.
**réadjudication** f Ⓐ | readjudication ‖ erneute Zuerkennung f.
**réadjudication** f Ⓑ [redistribution] | reallocation ‖ Neuzuteilung f; Neuvergebung f.
**réadjuger** v Ⓐ | to readjudicate ‖ erneut zuerkennen.
**réadjuger** v Ⓑ [redistribuer] | to reallocate ‖ neu zuteilen; neu vergeben.
**réadmettre** v | to readmit ‖ wieder zulassen.
**réadmission** f | readmission ‖ Wiederzulassung f.
**réadopter** v | to readopt ‖ wiederannehmen.
**réadoption** f | readoption ‖ Wiederannahme f.
**réafficher** v | to post again; to stick up [a bill] again ‖ erneut anschlagen.
**réaffirmer** v | ~ **qch.** | to reaffirm (to reassert) sth. ‖ etw. erneut (von neuem) bestätigen (bekräftigen).
**réaffrètement** m | refreighting; reaffreightment; rechartering ‖ Wiederbefrachten n; Wiederbefrachtung f.
**réaffréter** v Ⓐ | to affreight again; to reaffreight ‖ wiederbefrachten.
**réaffréter** v Ⓑ | to charter again; to recharter ‖ wiederchartern.
**réagir** v | to react ‖ rückwirken | ~ **réciproquement** | to interact ‖ wechselseitig (gegenseitig) aufeinander wirken | **sans** ~ | without reaction ‖ ohne zu reagieren.
**réajournement** m | readjournment ‖ erneute Vertagung f; Wiedervertagung f.

**réajourner** v | to readjourn ‖ wieder (erneut) vertagen.
**réalisable** adj | realizable ‖ zu verwirklichen; realisierbar | **projet** ~ | workable plan; practicable scheme ‖ ausführbarer (durchführbarer) Plan m.
**réalisation** f Ⓐ | realization ‖ Verwirklichung f; Realisierung f | ~ **d'une condition** | fulfilment of a condition ‖ Eintritt m einer Bedingung | **la** ~ **des buts** | the attainment of the objectives ‖ die Erreichung (die Verwirklichung) der Ziele | **délai de** ~ | lead time ‖ Zeitraum zwischen Projektbeginn und Abschluß | **les** ~ **s de l'exercice** | the outturn (the actual results) of the year's trading ‖ das tatsächliche Jahresergebnis | ~ **d'un plan (projet)** | accomplishment (realization) (carrying out) (carrying into effect) of a plan ‖ Ausführung f (Durchführung f) (Verwirklichung) eines Planes (eines Projektes) | **la** ~ **d'une tâche** | the achievement (the accomplishment) of a task ‖ die Erfüllung einer Aufgabe | **être en voie de** ~ ① | to be about to be carried into effect ‖ im Begriff sein, verwirklicht zu werden | **être en voie de** ~ ② | to be in the course of realization ‖ in der Ausführung f (in der Durchführung f) begriffen sein.
**réalisation** f Ⓑ [conversion en espèces] | realization ‖ Verkauf m [gegen Bargeld]; Realisierung f; Verwertung f | ~ **d'actions** | selling out of shares ‖ Verkauf (Realisierung) von Aktien | ~ **du stock** | clearance sale ‖ Räumungsverkauf; Totalausverkauf.
**réaliser** v Ⓐ [rendre réel] | to effect; to carry out; to carry into effect; to realize; to actualize ‖ verwirklichen; realisieren | ~ **des bénéfices** | to realize a profit (profits) ‖ einen Gewinn (Gewinne) erzielen | ~ **un marché** | to close a bargain ‖ einen Handel abschließen; handelseinig werden | ~ **un plan** | to realize a plan; to carry out a project ‖ einen Plan verwirklichen (durchführen) (ausführen) | ~ **une prestation** | to make a performance ‖ eine Leistung bewirken | **difficile à** ~ | difficult of accomplishment ‖ schwer auszuführen (zu vollenden) | **se** ~ | to materialize; to be realized; to come true ‖ sich verwirklichen; zur Wirklichkeit werden; wahr werden; sich bewahrheiten.
**réaliser** v Ⓑ [convertir en espèces] | to sell out; to realize ‖ zu Geld machen; flüssig machen; versilbern; liquidieren; realisieren | ~ **l'actif** | to realize the assets ‖ das Vermögen zu Geld machen (in Geld umsetzen) | ~ **des actions** | to sell out shares ‖ Aktien verkaufen (realisieren) | ~ **un placement** | to realize an investment ‖ eine Kapitalbeteiligung (eine Beteiligung) realisieren.
**réalité** f | reality ‖ Wirklichkeit f | **s'en tenir aux** ~ **s** | to stick to realities (to facts) ‖ sich an Realitäten (an Tatsachen) halten | **en** ~ | in reality; really; actually ‖ in Wirklichkeit; wirklich; tatsächlich.
**réannexer** v Ⓐ [joindre de nouveau] | to reattach ‖ wiederbeifügen; wiederbeilegen.
**réannexer** v Ⓑ [annexer de nouveau] | to reannex ‖ wiedereinverleiben.

**réannexion** f | reannexation || Wiedereinverleibung f.
**réapparition** f | reappearance || Wiedererscheinen n.
**réappliquer** v | to reapply; to apply again || wiederanwenden.
**réapposer** v | to reaffix || wiederanbringen; wiederbeifügen.
**réapposition** f | reaffixing || Wiederanbringung f.
**réappréciation** f | revaluation; fresh appraisal || Neubewertung f; neue Schätzung f.
**réapprécier** v | to revalue || neu bewerten.
**réapprovisionnement** m | reprovisioning; revictualling; replenishing of supplies || Neuverproviantierung f; Ergänzung f (Wiederauffüllung f) der Vorräte.
**réapprovisionner** v | to revictual || neu verproviantieren | **se** ~ | to replenish one's supplies || sich wiedereindecken.
**réarmement** m Ⓐ | reequipping; reequipment; refitting; refit || Wiederausrüstung f; Wiederausstattung f.
**réarmement** m Ⓑ [remise en service] | recommissioning of a vessel || Wiederindienststellung f eines Schiffes.
**réarmement** m Ⓒ | rearmament || Aufrüstung f; Wiederaufrüstung f | **plan (programme) de** ~ | rearmament program || Aufrüstungsplan m; Aufrüstungsprogramm n.
**réarmer** v Ⓐ | to reequip; to refit || wiederausrüsten; wiederausstatten | ~ **un navire** | to recommission a vessel; to put a ship into commission again || ein Schiff wieder in Dienst stellen.
**réarmer** v Ⓑ | to rearm || aufrüsten; wiederaufrüsten.
**réarpentage** m [nouvel arpentage] | fresh survey; resurvey || Nachvermessung f; Neuvermessung f.
**réarpenter** v [arpenter de nouveau] | to resurvey || nachvermessen; neu vermessen.
**réarrêter** v | ~ **q.** | to rearrest (to reapprehend) sb. || jdn. wiederverhaften; jdn. erneut verhaften (festnehmen).
**réarrimage** m | restowing || Neuverstauen n; Neuverstauung f.
**réarrimer** v | ~ **la cargaison** | to restow the cargo || die Ladung neu verstauen.
**réassignation** f | new (fresh) summons sing || erneute Ladung f; Neuladung.
**réassigner** v | ~ **q.** | to resummon sb.; to summon sb. again || jdn. erneut (neu) (wieder) laden.
**réassortiment** m; **rassortiment** m | restocking; replenishment of stock(s) || Wiederauffüllung f des Lagers; Lagerauffüllung.
**réassortir** v; **rassortir** v [renouveler les stocks] | to restock; to replenish stock || die Lager wieder auffüllen; die Lagerbestände ergänzen | **se** ~ | to replenish (to build up again) one's stocks || seine Lagerbestände auffüllen (ergänzen).
**réassurance** f | reinsurance; reassurance || Rückversicherung f | **accord de** ~ | reinsurance agreement || Rückversicherungsvertrag m | ~ **de partage** | participating reinsurance || Rückversicherung mit Selbstbeteiligung | **police de** ~ | reinsurance policy || Rückversicherungspolice f | **société de** ~ | reinsurance company; reinsurer || Rückversicherungsgesellschaft f; Rückversicherungsverein m; Rückversicherer m.
**réassuré** m | **le** ~ | the reinsured person; the reinsured || der Rückversicherte.
**réassurer** v [se ~ ; se faire ~ ] | to reinsure; to reassure || rückversichern; sich rückversichern; Rückversicherung nehmen.
**réassureur** m | reinsurer; reassurer || Rückversicherer m.
**réavertir** v Ⓐ | ~ **q.** | to notify sb. again (once more); to give sb. a second notice || jdn. erneut (nochmals) benachrichtigen; jdm. nochmals Nachricht geben.
**réavertir** v Ⓑ [prévenir q. de nouveau] | ~ **q.** | to caution (to warn) sb. again; to give sb. fresh warning || jdn. erneut (nochmals) warnen.
**rebaisser** v | ~ **qch.** | to lower sth. again || etw. wieder herabsetzen.
**rebâtir** v Ⓐ [bâtir de nouveau] | to rebuild || wiederaufbauen.
**rebâtir** v Ⓑ | to reconstruct || umbauen.
**rebelle** m | rebel; insurgent || Aufrührer m; Rebell m.
**rebelle** adj | rebellious || aufrührerisch.
**rebelle** adj Ⓐ [obstiné] | obstinate || widerspenstig.
**rebeller** v; **rebellionner** v | **se** ~ | to rebel; to rise in rebellion (in revolt); to revolt; to rise || rebellieren; sich erheben; revoltieren.
**rébellion** f Ⓐ [soulèvement] | rebellion; revolt; rising || Rebellion f; Aufstand m; Erhebung f | **acte de** ~ | rebellious act || Akt m der Rebellion | **en état de** ~ | in a state of rebellion || in Aufruhr.
**rébellion** f Ⓑ [résistance] | ~ **aux agents** | resisting the police || Widerstand m gegen die Staatsgewalt (gegen die Polizei).
**rebut** m Ⓐ | scrap; waste || Ausschuß m | **articles (pièces) de** ~ | rejects; discards || Abfall m; Altmaterial n | **mettre au** ~ | to scrap (to discard) (to throw away) || verschrotten; wegwerfen | **papier de** ~ | scrap (waste) paper || Altpapier n | **valeur de** ~ | scrap (salvage) value || Schrottwert m.
**rebut** m Ⓑ [lettre(s) tombée(s) en rebut] | dead letters pl; undeliverable letter(s) (mail) || unzustellbare Post f (Postsendungen fpl).
**rebut** m Ⓒ [bureau des ~ s] | dead-letter office || Büro n für unzustellbare Briefe.
**rebuts** mpl | scrap; reject(s); discard(s) || Altmaterial n; Abfall m; Schrott m.
**recacheter** v | to reseal; to seal up again || wieder versiegeln.
**récalcitrant** adj | recalcitrant || widerspenstig.
**recalculer** v | ~ **qch.** | to calculate sth. again; to make a fresh calculation of sth. || etw. erneut berechnen; etw. nochmals kalkulieren.
**récapitulatif** adj | recapitulative; recapitulatory || zusammenfassend | **état** ~ ; **récit** ~ | summary account (statement); recapitulation || zusammenfas-

**récapitulatif** *adj, suite*
sende Darstellung *f;* Zusammenfassung *f* | **tableau ~** | summary table || zusammenfassende Übersicht *f;* Übersichtstabelle *f.*

**récapitulation** *f* | recapitulation; summary account (statement); summary || zusammenfassende Wiederholung *f;* Zusammenfassung *f.*

**récapituler** *v* | to recapitulate; to summarize || zusammenfassend wiederholen; zusammenfassen.

**recéder** *v* Ⓐ [rendre] | **~ qch. à q.** | to return sth. to sb.; || jdm. etw. zurückgeben; etw. dem früheren Besitzer zurückgeben.

**recéder** *v* Ⓑ [revendre] | **~ qch. à q.** | to resell sth. to sb. || jdm. etw. weiterverkaufen.

**recéder** *v* Ⓒ | **~ qch. à q.** | to sell sth. back to sb. || jdm. etw. zurückverkaufen.

**recel** *m;* **recèlement** *m* Ⓐ; **recélé** *m* [action de cacher] | concealment || Verheimlichung *f;* Verschweigen *n.*

**recel** *m;* **recèlement** *m* Ⓑ | receiving (receiving of) stolen goods; receiving || Hehlerei *f;* Hehlen *n.*

**recel** *m;* **recèlement** *m* Ⓒ [donner retraite à un coupable] | **~ d'un criminel** | harbo(u)ring (concealment) of a criminal || Gewährung *f* von Unterschlupf an einen Verbrecher.

**receler** *v* Ⓐ [cacher; dissimuler] | to conceal || verheimlichen; verschweigen.

**receler** *v* Ⓑ | to receive stolen goods; to receive || hehlen; Hehlerei treiben; Diebsgut an sich nehmen.

**receler** *v* Ⓒ [donner asile] | **~ un criminel** | to harbo(u)r (to conceal) a criminal || einem Verbrecher Unterschlupf gewähren.

**receleur** *m;* **receleuse** *f* | receiver of stolen goods; receiver; fence || Hehler *m;* Hehlerin *f.*

**récemment** *adv* | recently; lately || kürzlich; vor kurzem.

**recensement** *m* Ⓐ [dénombrement] | census || Zählung *f* | **~ des exploitations** | census of enterprises; business census || Betriebszählung *f* | **~ de la population** | census of the population; population census || Volkszählung *f* | **~ des professions** | census of professions || Berufszählung *f* | **tableau de ~** | roll; register || Stammrolle *f.*

**recensement** *m* Ⓑ [comptage] | counting || Zählen *n;* Zählung *f* | **~ des suffrages; ~ des voix** | counting of (of the) votes || Zählung der Stimmen; Stimmenzählung *f* | **faire le ~ des voix** | to count the votes || die Stimmen zählen.

**recensement** *m* Ⓒ [vérification] | verfication || Nachprüfung *f* | **~ du vote** | scrutiny || Wahlprüfung *f.*

**recensement** *m* Ⓓ [vérification de marchandises] | stock taking; making an inventory (a new inventory) || Bestandsaufnahme *f;* Inventuraufnahme; Inventur *f.*

**recenser** *v* Ⓐ [dénombrer] | to take a (the) census || eine (die) Zählung vornehmen | **~ la population** | to take a census of the population || eine Volkszählung vornehmen (abhalten).

**recenser** *v* Ⓑ [compter] | **~ les voix** | to count the votes || die Stimmen zählen (auszählen).

**recenser** *v* Ⓒ [contrôler à nouveau] | to take stock; to make a new inventory || Bestand neu aufnehmen.

**recenseur** *m* Ⓐ | census taker || Zähler *m.*

**recenseur** *m* Ⓑ | **~ de voix** | teller of votes || Stimmenzähler *m.*

**recenseur** *m* Ⓒ | inventory maker || Bestandsprüfer *m.*

**recension** *f* | recension (review) of a text [of an ancient author] by an editor || Vergleichung *f* (Rezension *f*) des Textes [eines klassischen Autors] durch einen Herausgeber.

**récépissé** *m* Ⓐ | receipt; acknowledgment of receipt || Empfangsbestätigung *f;* Empfangsbescheinigung *f;* Quittung *f* | **chèque-~** | cheque with receipt form attached || Scheck *m* mit angehefteter Quittung | **~ de dépôt** | deposit receipt || Hinterlegungsquittung *f;* Depotschein *m;* Hinterlegungsschein | **~ de dépôt d'un télégramme** | receipt for a telegram || Telegrammaufgabeschein *m* | **~ d'expédition** | postal receipt || Aufgabeschein *m;* Einlieferungsschein *m* | **~ de souscription** | application receipt || Zeichnungsbescheinigung *f* | **délivrer un ~** | to give (to make out) a receipt || Quittung erteilen.

**récépissé** *m* Ⓑ | post office receipt; certificate of posting || Posteinlieferungsschein *m.*

**récepteur** *adj* | **poste ~** | receiving station || Empfangsstation *f;* Empfänger *m.*

**réception** *f* Ⓐ [action de recevoir] | receipt; receiving; reception || Empfang *m;* Empfangnahme *f;* Entgegennahme *f* | **accusé (avis) de ~** | written acknowledgment of receipt; receipt in writing; letter of acknowledgment || schriftliches Empfangsbekenntnis *n;* Empfangsbestätigung *f;* Bestätigungsschreiben *n* | **bon de ~** | receiving order || Annahmeschein *m* | **mention de ~** | notice (date) of receipt || Eingangsvermerk *m* | **~ du serment** ① | swearing-in || Vereidigung *f;* Einschwörung *f* | **~ du serment** ② | administration of the oath || Abnahme *f* des Eides; Eidesabnahme; Beeidigung *f.*

★ **accuser ~ de qch.** | to acknowledge receipt of sth. || den Empfang von etw. bestätigen | **payer à la ~** | to pay on (upon) receipt || bei Empfang zahlen | **prendre ~ de qch.** | to receive sth. || etw. in Empfang nehmen.

**réception** *f* Ⓑ [prise de livraison] | taking delivery; acceptance; accepting || Lieferannahme *f;* Annahme *f* (Entgegennahme *f*) der Lieferung; Abnahme *f* | **accusé de ~** ① | notice of delivery || Lieferbescheinigung *f* | **accusé de ~** ② | receipt || Empfangsbescheinigung *f;* Empfangsschein *m;* Rückschein | **~ d'un compte** | acceptance of an account || Rechnungsabnahme *f* | **~ [d'une machine]** | acceptance; taking-over || Abnahme *f* | **essai de ~** | acceptance test (trial) || Abnahmeprobe *f;* Abnahmekontrolle *f* | **procès-verbal de ~** | acceptance report || Abnahmeattest *n.*

**réception** *f* ⓒ [homologation] | ~ **CEE** | CEE type approval ‖ EWG-Bauartgenehmigung *f.*
**réception** *f* ⓓ [accueil] | reception ‖ Empfang *m* | ~ **à la cour** | reception at court; levee ‖ Empfang bei Hof | **indemnité pour frais de** ~ | table money ‖ Aufwandsentschädigung *f* für Bewirtung | **jour de** ~ | reception day ‖ Empfangstag *m* | ~ **officielle** | official reception ‖ offizieller Empfang | ~ **solennelle** | state reception ‖ Staatsempfang.
**réception** *f* ⓔ [action d'être admis] | admission ‖ Aufnahme *f* | ~ **d'un associé** | reception (admission) of a partner ‖ Aufnahme eines Gesellschafters (eines Partners) | **discours de** ~ | address of welcome [at the occasion of the admission of a member] ‖ Begrüßungsansprache *f* [anläßlich der Aufnahme eines Mitgliedes].
**réception** *f* ⓕ [cérémonie d'installation] | inauguration ‖ Amtseinführung *f.*
**réception** *f* ⓖ [dans un hôtel] | reception desk (office) ‖ Empfangsbüro *n;* [der] Empfang.
**réceptionnaire** *m* [qui est chargé de la réception] | receiving agent ‖ Abnahmebeamter *m* | **ingénieur** ~ | acceptance-test (quality control) engineer; quality inspector ‖ Abnahmeingenieur *m.*
**réceptionner** *v* ⓐ | to check, to accept, and to sign for goods on delivery; to take delivery ‖ Waren bei Lieferung überprüfen, abnehmen und ihren Empfang quittieren.
**réceptionner** *v* ⓑ [une machine ou une usine, etc.] | to accept; to take over ‖ abnehmen; die Abnahme aussprechen.
**receptivité** *f* | receptivity ‖ Aufnahmefähigkeit *f.*
**récession** *f* | ~ **économique** | economic recession ‖ Konjunkturabschwung *m;* Konjunkturrückgang *m;* wirtschaftliche Rezession *f.*
**récessionniste** *adj* | **effets** ~ **s** | recessionary effects ‖ rezessive Auswirkungen *fpl* | **expectations** ~ **s** | expectations (likelihood) of a recession ‖ Rezessionserwartungen *fpl* | **tendance** ~ | recessionary tendency ‖ rezessive Tendenz.
**recette** *f* ⓐ [prise de livraison] | acceptance ‖ Abnahme *f* | **essais de** ~ | acceptance trials ‖ Probevorführungen *fpl* vor Abnahme (vor Übernahme) | **prendre qch. en** ~ | to accept delivery of sth. ‖ etw. abnehmen.
**recette** *f* ⓑ | receipt ‖ Einnahme *f* | **carnet (livre) de** ~ **s** | book of receipts; receipts book ‖ Eingangsbuch *n;* Einnahmebuch | **la** ~ **et la dépense; dépenses et** ~ **s** | receipts and expenses (expenditure) ‖ Einnahmen *fpl* und Ausgaben *fpl* | ~ **s de caisse** | cash receipts (takings) ‖ Bareinnahmen *fpl;* Bareingänge *mpl;* Kasseneinnahmen | ~ **s et dépenses de caisse** | cash receipts and payments ‖ Bareinnahmen *fpl* und Ausgaben | ~ **de la journée** | day's receipts (takings) ‖ Tageseinnahme *f;* Tageslosung *f* | **livre de** ~ **s et dépenses** | book of receipts and expenditures ‖ Einnahmen- und Ausgabenbuch *n* | **surcroît de** ~ **s** | surplus receipts *pl* ‖ Einnahmenüberschuß *m* | **titre de** ~ | paying order ‖ Einnahmeanweisung *f* | ~ **annuelle** | annual receipts ‖ Jahreseinnahme *f* | **la** ~ **brute** | the gross receipts (takings) ‖ die Bruttoeinnahme; die Roheinnahme | **la** ~ **nette** | the net proceeds (receipts) ‖ die Reineinnahme; die Nettoeinnahme | **faire** ~ | to be a draw (a box-office success) ‖ ein Kassenerfolg sein [VIDE: **recettes** *fpl*].
**recette** *f* ⓒ [recouvrement de ce qui est dû] | collection ‖ Inkasso *n* | **garçon de** ~ | collecting clerk ‖ Inkassobeamter *m* | ~ **de loyers** | rent collection ‖ Mietserhebung *f;* Einhebung *f* der Mieten | ~ **des traites** | collection of bills ‖ Wechselinkasso | **faire la** ~ | to make collections; to collect moneys due ‖ das Inkasso betreiben; Forderungen einziehen.
**recette** *f* ⓓ [bureau d'un receveur] | collector's (receiver's) office ‖ Steuerkasse *f* | ~ **des douanes** | office of collector of customs ‖ Zollkasse.
**recette** *f* ⓔ [formule] | recipe; formula ‖ Rezept *n.*
**recettes** *fpl* | receipts; takings; revenue ‖ Einnahmen *fpl;* Einkünfte *pl* | ~ **de devises** | foreign currency receipts ‖ Deviseneinnahmen; Deviserlöse *mpl* | ~ **des douanes** | customs receipts ‖ Zolleinnahmen | ~ **d'exportation** | export revenue ‖ Ausfuhreinnahmen; Ausfuhrerlöse *mpl* | ~ **voyageurs** | passenger receipts ‖ Einnahmen aus der Personenbeförderung.
★ ~ **accessoires** | other sources of revenue; other income ‖ andere Einnahmen | ~ **arriérées** ① | receipts in arrear ‖ Einnahmerückstände *mpl* | ~ **arriérées** ② | revenue (tax) arrears ‖ Steuerrückstände *mpl* | **les** ~ **budgetées** | the budgeted revenue ‖ die im Haushaltsplan (im Etat) vorgesehenen Einnahmen | ~ **du budget;** ~ **budgétaires** | budget revenue ‖ Haushaltseinnahmen | **figurent en** ~ **au budget** | entered as revenue in the budget ‖ als Einnahmen im Haushalt eingetragen | **les** ~ **effectives** | the actual (real) (realized) receipts ‖ die tatsächliche(n) Einnahme(n); die Isteinnahme | ~ **fiscales;** ~ **publiques** ① | tax receipts (revenue); state revenue from taxes ‖ Steuereinnahmen *fpl;* Steueraufkommen *n;* Staatseinnahmen aus Steuern | ~ **publiques** ② | public (internal) (national) (state) (inland) revenue ‖ Staatseinnahmen *fpl;* Staatseinkünfte *pl;* öffentliche Einnahmen | ~ **totales** ① | total receipts ‖ Gesamteinnahmen | ~ **totales** ② | total proceeds (returns) ‖ Gesamtertrag *m* | ~ **totales** ③ | total revenue ‖ Gesamtaufkommen *n.*
**recevabilité** *f* | admissibility ‖ Zulässigkeit *f* | ~ **(condition de la** ~ **) de la demande** | admissibility of the action ‖ Klagsvoraussetzung *f* | ~ **des recours juridictionnels** | admissibility of appeals ‖ Zulässigkeit von Rechtsmitteln.
**recevable** *adj* ⓐ | admissible; permitted ‖ zulässig; erlaubt | **être** ~ | to be admitted (permitted) ‖ zulässig sein; zugelassen werden | **non** ~ **; ir** ~ | inadmissible ‖ unzulässig; unerlaubt.
**recevable** *adj* ⓑ [qui peut être reçu] | acceptable ‖ annehmbar | **marchandises bonnes et** ~ **s** | goods in sound and acceptable condition ‖ Waren *fpl* in gutem und annahmefähigem Zustande.

**recevable** *adj* ⓒ [admis à poursuivre] | **appel** ~ | grantable appeal || zulässige Berufung *f* | **être ~ dans sa demande** | to be entitled to proceed with one's action || mit seiner Klage zum Verfahren zugelassen werden.

**receveur** *m* | collector || Einnehmer *m* | ~ **des contributions directes** | collector of taxes || Steuereinnehmer; [die] Finanzkasse | ~ **des contributions indirectes**; ~ **buraliste** | collector of excise; excise officer || Einnehmer (Finanzkasse *f*) für indirekte Steuern; Akziseneinnehmer; Akzisenbeamter *m*; [das] Akzisenamt | ~ **de douane** | collector (receiver) of customs || Zolleinnehmer | ~ **des épaves** | wreck commissioner; wreckmaster; receiver of wrecks || Standvogt *m* | ~ **des finances** | district collector of taxes || Bezirkssteuereinnehmer; [die] Bezirksfinanzkasse | ~ **central des finances**; ~ **général** | chief collector of taxes || Hauptsteuereinnehmer; [die] Hauptsteuerkasse; [das] Zentralsteueramt | ~ **de loyers** | rent collector || Mietseinnehmer | ~ **municipal** | rating officer; [the] rating office || Umlageeinnehmer; [die] Umlagenkasse | ~ **d'octroi** | toll collector (gatherer) || Stadtzolleinnehmer.

**recevoir** *v* Ⓐ [prendre ce qui est donné] | to receive || empfangen; in Empfang nehmen | ~ **qch. de q.** | to receive (to get) sth. from sb. || etw. von jdm. erhalten (bekommen) | ~ **qch. en échange** | to get (to obtain) sth. by change || etw. im Tauschwege erlangen | ~ **qch. en échange de qch.** | to receive (to obtain) sth. in exchange (in return) for sth. || etw. im Austausch (im Tausch) gegen etw. erhalten; etw. für etw. eintauschen.

**recevoir** *v* Ⓑ [toucher ce qui est dû] | to draw || beziehen | ~ **sa pension** | to draw one's pension || seine Rente beziehen.

**recevoir** *v* Ⓒ [accueillir] | ~ **q.** | to receive sb.; to give sb. a reception || jdn. empfangen; jdm. einen Empfang bereiten.

**recevoir** *v* Ⓓ [admettre] | to admit || aufnehmen | ~ **q. dans une école** | to admit sb. to a school || jdn. in eine Schule aufnehmen.

**recevoir** *v* Ⓔ [accepter] | to accept || annehmen; abnehmen | ~ **une déclaration** | to accept a statement || eine Erklärung entgegennehmen | ~ **une offre** | to accept an offer || ein Angebot annehmen | **refuser de ~ qch.** | to refuse acceptance of sth.; to refuse to accept sth. || die Annahme von etw. verweigern; sich weigern, etw. anzunehmen.

**recevoir** *v* Ⓕ [subir] | ~ **châtiment** | to undergo punishment; to be punished || Bestrafung erhalten; bestraft werden.

**recevoir** *v* Ⓖ [se soumettre] | ~ **une loi** | to submit to a law || sich einem Gesetz unterwerfen.

**rechange** *m* Ⓐ [pièce de ~] | replacement (spare) part || Ersatzteil *n*.

**rechange** *m* Ⓑ [retraite] | return draft; re-draft || zurücktrassierter Wechsel *m*; Rückwechsel.

**rechanger** *v* | ~ **qch.** | to exchange sth. again || etw. wieder (erneut) austauschen (auswechseln).

**rechargement** *m* | reloading; relading; reshipping; reshipment || Wiederverladung *f*; Wiederverfrachtung *f*; Wiederverschiffung *f*.

**recharger** *v* | to reload; to relade; to reship || wiederverladen; wiederverfrachten; wiederverschiffen.

**recherche** *f* Ⓐ | search || Suche *f* | **la ~ de débouchés nouveaux** | the search for new markets (new outlets) || die Suche nach neuen Absatzmärkten | **la ~ de la vérité** | the search after truth (for truth) || die Erforschung *f* der Wahrheit | **aller (se mettre) à la ~ de qch.** | to go in quest of sth. || auf die Suche nach etw. gehen | **être à la ~ (faire la ~) de qch.** | to be in search of sth. || auf der Suche nach etw. sein | **faire des ~ s** | to search; to inquire; to make inquiries || Erkundigungen *fpl* einziehen; Nachforschungen *fpl* (Recherchen *fpl*) anstellen.

**recherche** *f* Ⓑ | **centre de ~ s** | research || Forschung *f*; Untersuchung *f* | **centre de ~ s** | research centre || Forschungszentrum *n* | **service de ~ s** | research department || Forschungsabteilung *f*; Versuchsabteilung *f* | **travaux de ~ s** | research (exploration) work || Forschungsarbeiten *fpl*; Forschungen *fpl* | ~ **scientifique** | scientific research || wissenschaftliche Forschung | **faire des ~ s sur qch.** | to research (to inquire) into sth. || etw. untersuchen; über etw. Untersuchungen anstellen | **faire (se livrer à) des ~ s** | to engage (to be engaged) in research (in research work) || Forschungen (Forschungsarbeiten *fpl*) (Untersuchungen) betreiben; sich Forschungsarbeiten widmen.

**recherche** *f* Ⓒ [perquisition] | searching || Durchsuchung *f* | **droit de ~** ① | right of visit || Durchsuchungsrecht *n*; Haussuchungsrecht | **droit de ~** ② | right of search (of visit and search) (of visitation) || Durchsuchungsrecht [auf See].

**recherche** *f* Ⓓ | ~ **de la paternité** ① | affiliation || Ermittlung *f* (Feststellung *f*) der Vaterschaft | ~ **de la paternité** ②; **action en ~ en paternité** | application for an affiliation order; affiliation proceedings || Klage *f* auf Feststellung (auf Anerkennung) der Vaterschaft; Vaterschaftsklage; Vaterschaftsprozeß *m*.

**recherché** *part* Ⓐ | ~ **par la police** | wanted by the police || polizeilich gesucht.

**recherché** *part* Ⓑ | **article ~ (très ~)** | article in great demand || gesuchter (sehr gesuchter) Artikel *m* | **article peu ~** | article in limited demand || wenig gefragter Artikel.

**rechercher** *v* | ~ **qch.** | to search sth. (for sth.); to inquire into sth. || etw. suchen; nach etw. suchen; über etw. Nachforschungen anstellen; nach etw. Erkundigungen anstellen.

**rechercheur** *m* | researcher; research worker || Recherchebeamter *m*.

**rechute** *f* | relapse || Rückfall *m*.

**récidive** *f* | repetition [of an offense] [of a crime] || Rückfall *m* | **au (en) cas de ~** | in case of relapse (of repetition) || im Rückfall; im Wiederbetretungsfall | **peine de ~** | penalty in case of repetition || Rückfallstrafe *f*.

**récidiver** *v* | to relapse ‖ rückfällig werden.
**récidiviste** *m* | recidivist; hardened offender; habitual criminal ‖ rückfälliger Verbrecher *m;* Rückfallsverbrecher.
**récidiviste** *adj* | recidivous ‖ rückfällig.
**récidivité** *f* | recidivism ‖ Rückfälligkeit *f.*
**réciprocité** *f* | reciprocity; mutuality ‖ Gegenseitigkeit *f;* Wechselseitigkeit *f* | **sur une base de** ~ | based on reciprocity ‖ auf der Grundlage der Gegenseitigkeit | **en cas de** ~ **garantie** | if reciprocity is guaranteed ‖ im Fall verbürgter Gegenseitigkeit | **clause de** ~ | reciprocity stipulation ‖ Gegenseitigkeitsklausel *f* | **à (sous) (sous la) condition de** ~ ; **sous réserve de** ~ | on condition of reciprocity (of reciprocal treatment); subject to reciprocity ‖ unter Wahrung (unter der Bedingung) (unter der Voraussetzung) der Gegenseitigkeit; Gegenseitigkeit vorausgesetzt | ~ **de bons procédés** | exchange of courtesies ‖ Austausch *m* von Höflichkeiten | **convention (contrat) (traité) de** ~ | reciprocal agreement (treaty) ‖ Gegenseitigkeitsvertrag *m;* Gegenseitigkeitsabkommen *n.*
**réciproque** *adj* | reciprocal; mutual ‖ gegenseitig; wechselseitig | **assurance** ~ ① | reciprocal (mutual) insurance; insurance on the mutual principle ‖ Versicherung *f* auf Gegenseitigkeit; Gegenseitigkeitsversicherung | **assurance** ~ ② | counter-insurance ‖ Gegenversicherung *f* | **assurance** ~ ③ | reinsurance ‖ Rückversicherung *f* | **obligation** ~ ① | counter-obligation ‖ Gegenverpflichtung *f* | **obligation** ~ ② | counter security (surety) (bail) (bond) ‖ Rückbürgschaft *f;* Gegenbürgschaft; Afterbürgschaft | **être** ~ | to be reciprocal ‖ auf Gegenseitigkeit beruhen; gegenseitig sein.
**récit** *m* | account; narration; report ‖ Bericht *m;* Darstellung *f;* Rechenschaftsbericht | **faire le** ~ **de qch.** | to give (to render) an account of sth.; to account for sth.; to make an account of sth. ‖ über etw. berichten (Bericht erstatten) (Rechenschaft ablegen).
**réclamant** *m* | claimant; applicant ‖ Antragsteller *m.*
**réclamation** *f* Ⓐ [revendication] | claim; demand ‖ Anspruch *m;* Forderung *f* | **action en** ~ **d'état** | action of an illegitimate child to claim his status ‖ Klage *f* auf Anerkennung des Familienstandes (auf Anerkennung der Ehelichkeit); Personenstandsklage | **faire droit à une** ~ | to admit (to allow) a claim | eine Ansprüch (einer Forderung) stattgeben (entsprechen) | ~ **d'indemnité** | claim for compensation (for indemnity) (for damages) ‖ Schadensersatzanspruch *m;* Anspruch auf Schadensersatz | **la justice d'une** ~ | the justification of a claim ‖ die Berechtigung eines Anspruches | ~ **d'intérêt matériel** | pecuniary claim ‖ vermögensrechtlicher Anspruch | ~ **pour perte** | claim for loss in transit ‖ Schadensersatzanspruch wegen Verlustes auf dem Transport | **exposer sa** ~ | to state one's claim ‖ seinen Anspruch (seine Forderung) vortragen | **renoncer à une** ~ | to renounce (to waive) a claim ‖ auf eine Forderung (auf einen Anspruch) verzichten (Verzicht leisten).
**réclamation** *f* Ⓑ [opposition] | objection; protest ‖ Einspruch *m;* Einwendung *f* | **cahier de** ~ **s; registre de** ~ **s** | request (complaint) book; book of complaints ‖ Beschwerdebuch *n* | ~ **contre l'élection;** ~ **électorale** | election petition ‖ Wahleinspruch *m;* Wahlprotest *m;* Wahlanfechtung *f* | **service des** ~ **s** | complaint office (department) ‖ Beschwerdeabteilung *f* | **par voie de** ~ | by way of objection ‖ im Einspruchsverfahren *n;* durch Einspruch | **adresser une** ~ **à q.** | to lodge a complaint with sb.; to complain to sb. ‖ bei jdm. Beschwerde führen; sich bei jdm. beschweren.
**réclamation** *f* Ⓒ [requête] | ~ **pressante d'une dette** | pressing for a debt ‖ Drängen *n* wegen einer Schuld | **sur ses** ~ **s instantes** | upon his insistent demands ‖ auf sein nachdrückliches Verlangen *n.*
**réclame** *f* Ⓐ [publicité] | advertising; publicity ‖ Reklame *f;* Werbung *f.*
**réclame** *f* Ⓑ [~ tapageuse] | puffing advertisement ‖ marktschreierische Reklame *f* | **faire de la** ~ | to advertise (to puff) one's goods ‖ seine Waren marktschreierisch anpreisen | **faire de la** ~ **pour q.** | to boost sb.; to give sb. a boost (a boost up) ‖ jdn. anpreisen; für jdn. Reklame machen.
**réclame** *f* Ⓒ [écriteau] | advertisement (publicity) sign ‖ Reklameschild *n* | ~ **lumineuse** | illuminated sign ‖ Leuchtreklame *f.*
**réclamer** *v* Ⓐ [revendiquer] | ~ **qch.** | to claim (to lay claim to) sth. ‖ etw. beanspruchen (in Anspruch nehmen); auf etw. Anspruch erheben | ~ **qch. de q.** | to require sth. of sb. ‖ von jdm. etw. fordern | ~ **son droit** | to claim one's right ‖ sein Recht fordern.
**réclamer** *v* Ⓑ [redemander] | ~ **qch.** | to claim (to demand) sth. back ‖ etw. zurückfordern; etw. zurückverlangen | ~ **son argent** | to demand the return of one's money ‖ sein Geld zurückfordern (zurückverlangen).
**réclamer** *v* Ⓒ [demander avec insistance] | ~ **une dette à q.** | to press sb. for a debt ‖ jdn. wegen einer Schuld bedrängen | ~ **le paiement** | to urge (to press for) payment ‖ auf Zahlung drängen (dringen) | ~ **une réponse** | to press for a reply (an answer) ‖ auf Antwort dringen | ~ **une réponse immédiate** | to press for an immediate reply (answer) ‖ eine sofortige Antwort verlangen; auf einer sofortigen Antwort bestehen.
**réclamer** *v* Ⓓ [protester] | to complain; to lodge a complaint ‖ sich beschweren; Beschwerde erheben | ~ **contre une décision** | to appeal against a decision ‖ gegen eine Entscheidung Berufung einlegen (Beschwerde führen) | ~ **auprès de q.** | to complain to sb.; to lodge a complaint with sb. ‖ sich bei jdm. beschweren; bei jdm. Beschwerde führen | ~ **contre qch.** | to object to sth.; to protest against sth. ‖ gegen etw. Einspruch (Einwendungen) erheben.
**réclamer** *v* Ⓔ | **se** ~ **de q.** ① | to quote sb. as one's

**réclamer** *v* Ⓔ *suite*
authority || sich auf jdn. berufen | **se ~ de q.** ② | to call sb. to witness || jdn. als (zum) Zeugen anrufen.
**reclassement** *m* Ⓐ | reclassification; rearrangement || Neuklassifizierung *f* | **~ d'un fonctionnaire** | regrading a civil servant; assigning a civil servant to a new grade || Neueinstufung *f* eines Beamten.
**reclassement** *m* Ⓑ [rééducation] | **~ des handicapés dans la vie professionnelle** | rehabilitation of handicapped persons in gainful employment || berufliche Rehabilitation (Wiederherstellung der Erwerbsfähigkeit) der Behinderten | **~ professionnel** | training for a new type of employment || berufliche Umschulung *f*.
**réclusion** *f;* **reclusion** *f* Ⓐ | **~ solitaire** | solitary confinement || Einzelhaft *f*.
**réclusion** *f;* **reclusion** *f* Ⓑ [peine de ~] | penal servitude; hard labo(u)r || Zuchthausstrafe *f;* Zuchthaus *n* | **maison de ~** | convict prison || Zuchthaus | **~ à perpétuité; ~ à vie** | penal servitude for life || lebenslängliches Zuchthaus.
**réclusionnaire** *m;* **reclusionnaire** *m* [détenu ~] | convict || Zuchthäusler *m;* Sträfling *m*.
**récognitif** *adj* | **acte ~** ① | act of recognition || Anerkennungshandlung *f;* Anerkennungsakt *m;* Anerkennung *f* | **acte ~** ②; **titre ~** | deed of recognition || Anerkennungsurkunde *f* | **acte ~ et confirmatif** | deed of ratification and acknowledgment || Ratifikations- und Anerkennungsurkunde *f* | **constat purement ~** | purely declaratory statement || lediglich feststellendes Anerkenntnis.
**récolte** *f* | crop; harvest || Ernte *f* | **~ sur pied; ~s pendantes par racines** | standing crop || Ernte (Früchte *fpl*) auf dem Halm | **mettre la ~ à l'abri** | to house the crop || die Ernte einbringen.
**récolter** *v* | to harvest || ernten.
**recommandable** *adj* | recommendable; commendable; advisable; to be commended; worthy of commendation || empfehlenswert; ratsam.
**recommandatif** *adj* | recommendatory || empfehlend | **lettre ~ve** | letter of recommendation (of introduction) || Empfehlungsbrief *m*.
**recommandataire** *m* | case of need || Notadressat *m*.
**recommandatoire** *adj* | recommendatory || empfehlend.
**recommandation** *f* Ⓐ | recommendation; advice || Empfehlung *f;* Rat *m* | **faire des ~s utiles** | to make appropriate recommendations || geeignete (zweckdienliche) Empfehlungen machen | **sur la ~ de q.** | on (upon) sb.'s recommendation (advice) || auf jds. Empfehlung (Rat).
**recommandation** *f* Ⓑ [lettre de ~] | letter of recommendation || Empfehlungsschreiben *n;* Empfehlungsbrief *m*.
**recommandation** *f* Ⓒ [lettre testimoniale; certificat] | testimonial || Dienstzeugnis *n*.
**recommandation** *f* Ⓓ | **par ~** | by registered mail || durch Einschreibebrief; durch eingeschriebenen Brief; per Einschreibpost | **droit de ~** | registration fee || Einschreibgebühr *f*.

**Recommandation** *f* Ⓔ [CEE] | Recommendation || Empfehlung *f* | **la Commission formule des ~s** | the Commission makes Recommendations || die Kommission spricht Empfehlungen aus.
**recommandé** *adj* | registered || eingeschrieben | **envoi ~** | registered parcel (packet) || Einschreibsendung *f;* Einschreibpaket *n* | **par lettre ~e; sous pli ~** | by registered (mail) (post); under registered cover || in eingeschriebenem Brief; eingeschreiben; per Einschreibbrief | **poste ~e** | registered mail (post) || Einschreibpost *f*.
**recommander** *v* Ⓐ | to recommend; to advise || empfehlen; raten | **~ qch. à l'attention de q.** | to call sth. to sb.'s attention | jdn. auf etw. besonders hinweisen | **~ à q. de faire qch.** | to recommend (to advise) (to counsel) sb. to do sth. || jdm. empfehlen (raten) (anraten), etw. zu tun | **~ fortement que qch. se fasse** | to urge that sth. should be done; to advise strongly to do sth. || dringend raten (anraten), etw. zu tun; eindringlich empfehlen (nahelegen), etw. zu tun.
**recommander** *v* Ⓑ | **~ une lettre** | to register a letter; to send a letter by registered mail || einen Brief eingeschrieben (per Einschreibpost) (per Einschreiben) schicken.
**récompense** *f* Ⓐ [rémunération] | recompense; reward || Belohnung *f;* Entschädigung *f* in Geld | **être digne de ~** | to deserve a reward || eine Belohnung verdienen; wert sein, belohnt zu werden | **adjuger (décerner) une ~ à q.** | to award a recompense to sb. || jdm. eine Belohnung zuerkennen | **donner qch. en ~ à q.** | to reward sb. with sth. || jdm. etw. als (zur) Belohnung geben | **offrir une ~ pour qch.** | to offer a reward for sth. || eine Belohnung für etw. aussetzen | **en ~ (pour ~) de qch.** | as a reward for sth. || als Belohnung (als Entschädigung) (als Lohn) für etw.
**récompense** *f* Ⓑ [~ décernée] | award || Auszeichnung *f* | **les plus hautes ~s** | highest awards || höchste Auszeichnungen.
**récompenser** *v* | to reward; to recompense || entschädigen | **~ q. de qch.** | to reward sb. for sth. || jdn. für etw. entschädigen (belohnen) | **se ~** | to recompense os. || sich schadlos halten.
**recomptage** *m* | recount || Nachzählung *f*.
**recompter** *v* | to recount; to count again || nachzählen; nochmals zählen.
**réconciliable** *adj* Ⓐ | reconcilable || auszusöhnen.
**réconciliable** *adj* Ⓑ [compatible] | compatible || miteinander vereinbar (zu vereinbaren).
**réconciliateur** *m* | reconciler || Schlichter *m*.
**réconciliation** *f* Ⓐ | reconciliation || Versöhnung *f;* Aussöhnung *f* | **amener une ~** | to bring about a reconciliation || eine Versöhnung herbeiführen.
**réconciliation** *f* Ⓑ [~ des époux] | condonation || Aussöhnung *f;* Verzeihung *f*.
**réconcilier** *v* Ⓐ | to reconcile || aussöhnen; versöhnen | **se ~** | to atone with sb. || sich mit jdm. aussöhnen | **~ deux personnes** | to bring two persons together again; to atone two persons || zwei Perso-

nen miteinander aussöhnen (wieder zusammenbringen).
**réconcilier** *v* Ⓑ [concilier] | ~ **des intérêts opposés** | to conciliate conflicting interests ‖ widerstreitende Interessen miteinander in Einklang bringen.
**réconduction** *f* | renewal of a lease ‖ Erneuerung *f* (Verlängerung *f*) eines Mietsvertrags | **tacite** ~ | tacit renewal; renewal by tacit agreement ‖ stillschweigende Erneuerung (Verlängerung) (Weiterführung *f*) (Mietsverlängerung).
**reconduire** *v* | to continue; to extend; to extend the validity of; to prolong; to renew ‖ erneuern; prolongieren; verlängern; wiederholen | ~ **un accord** | to renew (to extend the validity of) an agreement ‖ ein Abkommen erneuern | ~ **les crédits budgétaires** | to repeat budget appropriations ‖ die Haushaltsmittel wiederholen | ~ **une grève** | to prolong (to continue) a strike ‖ ein Streik verlängern | ~ **q. dans ses fonctions** | to reappoint sb. ‖ jdn. wiederernennen.
**reconnaissable** *adj* | recognizable ‖ erkennbar.
**reconnaissance** *f* Ⓐ | acknowledgment; recognizance; recognition ‖ Anerkenntnis *n;* Anerkennung *f* | **acte (contrat) de** ~ | deed of acknowledgment ‖ Anerkennungsurkunde *f;* Anerkennungsvertrag *m* | **action en** ~ **de dette** | declaratory action (suit) ‖ Klage *f* auf Anerkennung einer Forderung (auf Feststellung des Bestehens einer Forderung) | **déclaration de** ~ | declaration of acknowledgment ‖ Anerkennungserklärung | ~ **d'une dette** | acknowledgment of a debt ‖ Anerkenntnis einer Schuld (einer Verbindlichkeit); Schuldanerkenntnis | ~ **de dette abstraite** | naked acknowledgment of debt ‖ abstraktes Schuldanerkenntnis | ~ **négative de dette** | remission of a debt ‖ Schulderlaß *m;* Anerkenntnis des Nichtbestehens einer Schuld | **action en** ~ **d'état** | action of an illegitimate child to claim his status ‖ Klage *f* auf Inanspruchnahme des Familienstandes (auf Anerkennung der Ehelichkeit); Personenstandsklage | ~ **d'enfant naturel;** ~ **de paternité** | affiliation ‖ Anerkennung der Vaterschaft eines unehelichen Kindes | **action en** ~ **de paternité** | application for an affiliation order; affiliation proceedings ‖ Klage *f* auf Anerkennung (auf Feststellung) der Vaterschaft; Vaterschaftsklage | ~ **d'une faute** | admission of a fault (of a mistake) ‖ Eingeständnis *n* eines Fehlers | ~ **de légitimité** | recognition of legitimacy ‖ Anerkennung der Ehelichkeit | ~ **du mont-de-piété** | pawn ticket | Pfandschein *m* | ~ **au porteur** | bearer bond (debenture) ‖ Schuldverschreibung *f* auf den Inhaber | ~ **inconditionnelle** | unconditional (uncompromising) acceptance ‖ bedingungslose (kompromißlose) Anerkennung | ~ **tacite** | implicit recognition ‖ stillschweigende Anerkennung.
**reconnaissance** *f* Ⓑ [~ **de dette par écrit**] | written acknowledgment of indebtedness ‖ schriftliches Schuldanerkenntnis *n;* Schuldschein *m.*
**reconnaissance** *f* Ⓒ [gratitude] | thankfulness; gratitude ‖ Dankbarkeit *f* | **exprimer (témoigner) sa** ~ **à q. de qch.** | to show sb. (to express to sb.) one's gratitude for sth. ‖ sich jdm. für etw. erkenntlich zeigen; jdm. seine Dankbarkeit für etw. zeigen | **avec** ~ | gratefully; thankfully ‖ in Dankbarkeit.
**reconnaissant** *adj* | **être** ~ **à q. de qch.** | to be thankful (grateful) to sb. for sth. ‖ jdm. für etw. dankbar sein.
**reconnaître** *v* Ⓐ | to recognize; to acknowledge ‖ anerkennen | ~ **une dette** | to acknowledge a debt ‖ eine Schuld anerkennen | ~ **un enfant naturel;** ~ **la paternité** | to father a child ‖ die Vaterschaft eines Kindes anerkennen | ~ **une erreur;** ~ **une faute** | to admit (to acknowledge) a mistake ‖ einen Fehler eingestehen | **se** ~ **coupable** ① | to admit (to acknowledge) one's guilt ‖ seine Schuld zugeben (eingestehen) | **se** ~ **coupable** ② | to plead guilty; to enter a plea of guilty ‖ sich schuldig bekennen | ~ **qch. pour vrai** | to admit (to acknowledge) (to allow) sth. to be true ‖ etw. als wahr zugeben.
**reconnaître** *v* Ⓑ [se montrer reconnaissant] | ~ **qch.** | to be grateful (to show gratitude) for sth. ‖ für etw. dankbar sein; sich für etw. dankbar zeigen.
**reconnu** *adj* | ~ **sur le plan international** | internationally recognized (accepted) ‖ international anerkannt | **universellement** ~ | universally recognized ‖ allgemein anerkannt.
**reconquête** *f* | reconquest ‖ Wiedereroberung *f.*
**reconsidération** *f* | reconsideration ‖ nochmalige Erwägung *f* (Überlegung *f*).
**reconsidérer** *v* | to reconsider ‖ nochmals erwägen (überlegen).
**reconstituer** *v* | to reconstruct; to reconstitute ‖ rekonstruieren.
**reconstitution** *f* | reconstruction; reconstitution ‖ Rekonstruierung *f.*
**reconstruction** *f* | reconstruction ‖ Wiederaufbau *m* | **œuvre de** ~ | task of reconstruction ‖ Wiederaufbauwerk *n* | **programme de** ~ | plan (scheme) of reconstruction ‖ Wiederaufbauplan *m;* Wiederaufbauprogramm *n* | ~ **économique** | economic reconstruction ‖ wirtschaftlicher Wiederaufbau.
**reconstruire** | to reconstruct; to rebuild ‖ wiederaufbauen.
**reconvention** *f* | counterclaim ‖ Gegenanspruch *m.*
**reconventionnel** *adj* | **action** ~ **le; demande** ~ **le** | cross (counter) action; counter suit ‖ Widerklage *f;* Gegenklage *f* | **former une demande** ~ **le** | to file a counter suit (a cross action) ‖ Widerklage erheben; widerklagen | **demandeur** ~ | defendant (party) bringing counteraction ‖ Widerkläger *m.*
**reconversion** *f* | conversion; redeployment; redevelopment ‖ Umstellung *f;* Umstrukturierung *f* | ~ **industrielle** | industrial conversion (redeployment) ‖ industrielle Umstrukturierung | ~ **de la main d'œuvre;** ~ **du personnel** | retraining; training for a new employment ‖ Berufsumschulung *f* | ~ **d'une usine** | conversion ‖ Umstellung *f.*
**reconvertir** | **se** ~ **à un autre emploi** | to transfer to

**reconvertir** *suite*
another type of employment || den Beruf wechseln.
**reconvoquer** *v* | to reconvene; to resummon; to convoke (to call together) again || wiedereinberufen; wieder zusammenberufen | ~ **une assemblée** | to reconvene (to resummon) an assembly || eine Versammlung erneut einberufen.
**recopier** *v* | to recopy; to copy again || wiederabschreiben; wiederkopieren.
**recorriger** *v* | ~ **qch.** | to correct sth. again || etw. nochmals korrigieren.
**recotation** *f* | reclassification || Neuklassifizierung *f*.
**recouponnement** *m* | renewal of coupons || Kuponerneuerung *f*.
**recouponner** *v* | to renew the coupons || Kupons erneuern.
**recourir** *v* | ~ **à q.**; ~ **à l'aide de q.** | to have recourse to sb.; to call in sb.'s aid (assistance); to appeal to (to call upon) sb. for help; to apply to sb. || sich an jdn. wenden; jdn. um Hilfe (um Unterstützung) bitten (anrufen); jds. Hilfe anrufen (erbitten) | ~ **aux armes** | to appeal to arms || die Waffen anrufen | ~ **en cassation** | to appeal (to go to appeal) on a point of law || Revision einlegen; in die Revision gehen | ~ **en grâce** | to petition for mercy || ein Gnadengesuch einreichen | ~ **à la justice** | to go to law; to take legal proceedings; to seek legal redress; to appeal to the law || das Gericht (die Gerichte) (die Justiz) (den Richter) anrufen | ~ **à la violence** | to resort (to have recourse) to violence || Gewalt anwenden; zur Gewaltanwendung übergehen.
**recours** *m* Ⓐ [action de rechercher du secours] | resort; remedy || Abhilfe *f*; Ersuchen *n* um Abhilfe | **avoir** ~ **à l'arbitrage** | to resort to arbitration || durch Schlichtung Abhilfe suchen | **sans avoir** ~ **à la force** | without resort to compulsion (to force) || ohne Gewalt anzuwenden; ohne Anwendung von Gewalt (von Zwang) | **avoir** ~ **à la justice** | to have recourse to the law; to resort to litigation || die Gerichte anrufen; den Rechtsweg beschreiten | **avoir** ~ **à tous les moyens** | to apply all means || alle Mittel anwenden | **en dernier** ~ | as a (in the) last resort || letzten Endes; als letzter Ausweg | **il n'y a aucun** ~ | there is no remedy at law (no legal redress) || das Gesetz bietet keine Abhilfe | **avoir** ~ **à q. pour obtenir qch.** | to apply to sb. for sth. || sich um etw. (wegen etw.) an jdn. wenden.
**recours** *m* Ⓑ [ ~ en garantie; droit de ~ ] | recourse; right of recourse; redress || Rückgriff *m*; Rückgriffsrecht *n*; Regreßrecht *n*; Regreßanspruch *m*; Regreß *m* | **action en** ~ | action for recourse || Rückgriffsklage *f*; Regreßklage | ~ **de l'assureur contre l'auteur du dommage** | recourse of the insurer against the author of the damage || Regreß des Versicherers gegen den Schuldigen | ~ **de change** | recourse on a bill of exchange || Wechselregreß | **avoir son** ~ **contre le débiteur principal** | to have recourse to the main debtor || gegen den Hauptschuldner Regreß nehmen | **avoir** ~ **contre l'endosseur d'un effet** | to have recourse to the endorser of a bill || gegen einen Wechselindossanten Regreß nehmen; Wechselregreß nehmen | ~ **faute de paiement de la lettre de change** | recourse for non-payment of a bill of exchange || Wechselregreß mangels Zahlung | ~ **en sûreté** | recourse for want of security || Regreß auf Sicherstellung | ~ **de tiers** | third party recourse || Rückgriff seitens eines Dritten; Regreß | **s'assurer contre le** ~ **des tiers** | to insure against third party claims (risks) || sich gegen Haftpflicht versichern.
**recours** *m* Ⓒ [ ~ juridictionnel; voie de ~ ] | appeal; legal remedy; means of redress || Rechtsmittel *n*; Rechtsbehelf *m* | **admission d'un** ~ | granting of an appeal || Zulassung *f* eines Rechtsmittels | ~ **en annulation** | proceedings for annulment || Nichtigkeitsklage *f* | ~ **en carence** | appeal (proceedings) against inaction; proceedings for failure to act || Klage (Verfahren) auf Beendigung eines Schwebezustandes | ~ **en cassation** | appeal on a question (point) of law || Revision *f*; Rechtsmittel der Revision; Nichtigkeitsbeschwerde *f* | **décision sur le** ~ | appeal decision; decision upon appeal || Rechtsmittelbescheid *m*; Revisionsentscheid *m* | **désistement du** ~ | withdrawal of the appeal || Zurücknahme *f* (Zurückziehung *f*) der Berufung | **renoncer au droit de** ~ **(de former** ~ **)** | to waive the right (one's right) to file an appeal || auf die Einlegung *f* eines Rechtsmittels (von Rechtsmitteln) verzichten | ~ **en grâce** | petition for pardon (for reprieve); appeal for mercy | Gnadengesuch *n* | **former un** ~ **en grâce** | to make a petition for pardon || ein Gnadengesuch einreichen | **instance de** ~ | appeal instance || Rechtsmittelinstanz *f* | **procédure de** ~ | appeal proceedings *pl* || Rechtsmittelverfahren *n* | ~ **en révision** | appeal on a question (point) of law || Revision *f*; Rechtsmittel der Revision | ~ **en taxe** | appeal in matters concerning taxation of costs || Beschwerde gegen die Kostenfestsetzung; Beschwerde im Kostenfestsetzungsverfahren.
★ ~ **incident** | cross appeal || Anschlußberufung *f* | **insusceptible de** ~ | not appealable; not subject to appeal || durch Rechtsmittel nicht anfechtbar; der Anfechtung durch Rechtsmittel nicht unterliegend | ~ **juridictionnel** | judicial (legal) remedy (redress) || Rechtsbehelf *m*; Rechtsmittel | ~ **préjudiciel** | reference for a preliminary ruling || Gesuch um Erlaß einer Vorabentscheidung | **susceptible des voies de** ~ | appealable; subject to appeal || mit Rechtsmitteln anfechtbar | **susceptible d'un** ~ **en cassation** | subject to appeal on questions of law || der Revision unterliegend; mit Revision anfechtbar; revisibel | ~ **suspensif** | appeal (proceedings) having suspensory effect; suspensory appeal || Rechtsbehelf mit aufschiebender Wirkung.
★ **admettre un** ~ | to allow (to grant) an appeal || ein Rechtsmittel zulassen | **se désister d'un** ~ | to

withdraw an appeal ‖ ein Rechtsmittel (eine Berufung) zurückziehen | **former** ~ | to appeal; to lodge an appeal ‖ ein Rechtsmittel einlegen | **rejeter un** ~ | to reject an appeal ‖ ein Rechtsmittel zurückweisen | **nonobstant tout** ~ | notwithstanding the filing of an appeal ‖ unbeschadet der Einlegung eines Rechtsmittels.
**recours** *m* Ⓓ [ ~ **de droit**] | complaint on a point of law ‖ Rechtsbeschwerde *f.*
**recouvrable** *adj* | recoverable; collectable; collectible; retrievable ‖ beizutreiben; beitreibbar | **ir** ~ | irrecoverable; not recoverable ‖ nicht beitreibbar.
**recouvrement** *m* Ⓐ | recovery ‖ Wiedererlangung *f;* Zurückerlangung *f* | ~ **de la nationalité** | regaining of nationality ‖ Wiedererlangung der Staatsangehörigkeit.
**recouvrement** *m* Ⓑ [rétablissement] | restitution ‖ Wiederherstellung *f.*
**recouvrement** *m* Ⓒ [perception de sommes dues] | recovery; collection ‖ Einziehung *f;* Beitreibung *f;* Betreibung *f* [S] | **agence (bureau) de** ~ **s** | debt collecting agency; collection office ‖ Inkassobüro *n* | **agent de** ~ **s** | collecting agent; debt collector ‖ Inkassobeauftragter *m;* Inkassomandatar *m* | ~ **d'une créance** | collection of a claim (of a debt) ‖ Einziehung (Beitreibung) einer Forderung | ~ **des créances;** ~ **des dettes;** ~ **des impayés** | collection of debts (of accounts) (of outstandings); recovery of debts; debt collection ‖ Forderungsbeitreibung; Beitreibung der Außenstände; Einziehung von Forderungen | ~ **des impôts** | collection of taxes; tax collection ‖ Beitreibung (Betreibung [S]) von Steuern; Steuerbeitreibung; Steuereinziehung | **mise en** ~ | debiting ‖ Sollstellung *f* | ~ **par la poste;** ~ **postal** | collection through the post ‖ Einziehung durch die Post (durch Postauftrag) | **procédure de** ~ | proceedings *pl* for recovery; collection proceedings ‖ Beitreibungsverfahren *n;* Betreibung [S]; Mahnverfahren *n* | **rôle de** ~ | assessment roll ‖ Hebeliste *f;* Heberegister *m;* Heberolle *f.*
★ **faire un** ~ | to recover (to collect) a debt ‖ eine Schuld beitreiben; eine Forderung einziehen | **faire des** ~ **s** | to collect moneys due (sums outstanding) ‖ Außenstände *mpl* einziehen.
**recouvrements** *mpl* [dettes actives] | outstanding debts; accounts receivable ‖ Außenstände *mpl;* ausstehende Forderungen *fpl.*
**recouvrer** *v* Ⓐ [reprendre; regagner] | to recover; to regain ‖ wiedererlangen; wiedergewinnen; wiederbekommen; zurückerlangen | ~ **ses biens** | to retrieve one's property ‖ sein Eigentum zurückerlangen | ~ **possession de qch.** | to recover (to regain) possession of sth.; to repossess os. of sth. ‖ den Besitz von etw. wiedererlangen (zurückerlangen) (zurückgewinnen); sich den Besitz von etw. wiederverschaffen; sich wieder in den Besitz von etw. setzen; von etw. wieder Besitz ergreifen.
**recouvrer** *v* Ⓑ [recevoir un paiement] | to recover; to collect ‖ beitreiben; einziehen | ~ **une créance** | to recover (to collect) a debt ‖ eine Forderung (eine Schuld) einziehen (beitreiben) (betreiben [S]) | **créances à** ~ | outstanding debts; accounts receivable ‖ ausstehende Forderungen *fpl;* Außenstände *mpl* | ~ **des impôts** | to collect taxes ‖ Steuern einziehen (beitreiben) (betreiben [S]).
**recréer** *v* | to create again; to recreate ‖ wieder schöpfen.
**récrimination** *f* | counter accusation ‖ Gegenbeschuldigung *f.*
**récriminer** *v* | ~ **q.** | to recriminate sb.; to accuse sb. in return ‖ gegen jdn. Gegenbeschuldigungen erheben.
**recta** *adv* [ponctuellement; exactement] | **payer** ~ | to pay punctually (promptly) ‖ pünktlich (prompt) bezahlen.
**rectifiable** *adj* | rectifiable; to be corrected (rectified) ‖ zu korrigieren; zu berichtigen; richtigzustellen.
**rectificatif** *adj* | correcting; rectifying ‖ berichtigend; richtigstellend | **article** ~ ; **écriture** ~ **ve** | correcting entry ‖ Berichtigungseintrag *m* | **budget** ~ | amending budget ‖ Berichtigungshaushalt *m* | **budget supplémentaire et** ~ | supplementary and amending budget ‖ Nachtrags- und Berichtigungshaushaltsplan | **déclaration** ~ **ve** | rectifying statement; rectification ‖ Berichtigungserklärung *f;* Berichtigung *f* | **feuille** ~ **ve** | rectification sheet ‖ Berichtigungsblatt *n* | **lettre** ~ **ve** | rectifying letter ‖ Berichtigungsschreiben *n* | **télégramme** ~ | rectifying telegram ‖ Berichtigungstelegramm *n.*
**rectification** *f* | rectification; rectifying; correction; adjustment ‖ Berichtigung *f;* Richtigstellung *f;* Korrektur *f* | **action en** ~ **de l'état civil** | action for rectification of the civil-status register ‖ Klage *f* auf Berichtigung des Zivilstandes (des Standesregisters) | **action en** ~ **du registre foncier** | action for rectification of the land register ‖ Klage *f* auf Berichtigung des Grundbuches | ~ **d'une écriture** | adjustment of an entry ‖ Berichtigung eines Eintrages (einer Buchung) | ~ **d'une erreur** | rectification (correction) of an error ‖ Berichtigung (Richtigstellung) (Verbesserung *f*) eines Fehlers | ~ **d'un état d'inscription** | rectification of an entry ‖ Berichtigung einer Eintragung | ~ **des limites** | frontier rectification ‖ Grenzberichtigung | ~ **du livre foncier** | rectification of the land register ‖ Berichtigung des Grundbuches; Grundbuchberichtigung | ~ **des qualités** | rectification of the factual statements in a judgment ‖ Berichtigung des Tatbestandes; Tatbestandsberichtigung.
**rectifier** *v* | to rectify; to correct ‖ berichtigen; richtigstellen | ~ **une écriture** | to adjust an entry ‖ einen Eintrag (eine Buchung) berichtigen | ~ **une erreur** | to rectify a mistake; to correct an error ‖ einen Fehler richtigstellen (berichtigen) (verbessern).
**recto** *m* [première page] | front page ‖ Vorderseite *f* | ~ **d'une traite** | face of a bill ‖ Vorderseite eines Wechsels | **au** ~ **de qch.** | on the face of sth. ‖ auf der Vorderseite von etw.

**reçu** *m* Ⓐ [réception] | receipt || Empfang *m* | **payer au** ~ | to pay on delivery || bei Lieferung zahlen | **au** ~ | on (upon) receipt; when received || bei Empfang *m;* nach Eingang *m.*

**reçu** *m* Ⓑ [quittance] | receipt; acknowledgment of receipt || Empfangsbestätigung *f;* Empfangsbescheinigung *f;* Empfangsbekenntnis *n;* Quittung *f* | ~ **de consignation** | deposit receipt || Hinterlegungsschein *m;* Depotschein | **formulaire de** ~ | receipt form || Quittungsformular *n* | ~ **de marchandises** | receipt for goods || Warenempfangsschein *m* | ~ **de souscription** | application receipt || Zeichnungsquittung *f* | ~ **à valoir** | receipt on account || à-Conto-Quittung *f.*

★ ~ **causé;** ~ **motivé** | qualified acknowledgment of receipt || qualifizierte Empfangsbestätigung | ~ **libératoire** | receipt in full discharge || Ausgleichsquittung | ~ **contre** ~ | against receipt || gegen Empfangsbestätigung; gegen Quittung.

**reçu** *adj* Ⓐ [accepté en paiement] | received; received as payment || empfangen; erhalten | ~ **la somme de . . .** | received the sum of . . . || Betrag von . . . erhalten.

**reçu** *adj* Ⓑ [reconnu] | accepted; recognized || anerkannt.

**reçu** *adj* Ⓒ être ~ | to pass an examination || eine Prüfung (ein Examen) bestehen.

**recueil** *m* Ⓐ [collection; compilation] | collection; compilation || Sammlung *f;* Sammelwerk *n* | ~ **de documents** | collection of documents || Urkundensammlung; Dokumentensammlung | ~ **des lois** | compendium of laws || Gesetzessammlung; Kompendium *n* | ~ **des lois et ordonnances** | compendium of laws and decrees || Gesetz- und Verordnungssammlung.

**recueil** *m* Ⓑ [~ de jurisprudence; ~ juridique; ~ d'arrêts] | law reports *pl* || Entscheidungssammlung *f.*

**recueillage** *m* | collecting; collection; gathering || Sammeln *n;* Sammlung *f;* Einsammeln *n.*

**recueillir** *v* | to collect; to gather || sammeln; einsammeln | ~ **des renseignements sur qch.** | to make inquiries after (into) sth. || Nachfrage halten nach etw.; Erkundigungen über etw. einholen.

**recul** *m* | setback || Rückgang *m* | ~ **des prix** ① | drop in prices || Preisrückgang | ~ **des prix** ② | setback at the stock exchange || Rückschlag *m* an der Börse; Kursrückgang | **enregistrer un** ~ | to suffer a setback || einen Rückgang aufweisen (zu verzeichnen haben).

**reculé** *adj* [lointain] | distant; remote || entfernt | **ancêtres** ~ **s** | remote ancestors || entfernte Vorfahren *mpl.*

**reculement** *m* | postponement || Hinausschiebung *f.*

**reculer** *v* Ⓐ [retarder] | to postpone; to defer; to put off || hinausschieben.

**reculer** *v* Ⓑ [aller en arrière] | to recede; to relapse; to give way || zurückfallen; zurückgehen; nachgeben.

**récupérable** *adj* | recoverable || beitreibbar; beizutreiben.

**récupération** *f* Ⓐ | ~ **des déboursés** | recovery of outlays (of disbursements) || Wiedereinbringung *f* von Auslagen | ~ **de la propriété** | recovery of title || Wiedererlangung *f* (Zurückerlangung *f*) des Eigentums.

**récupération** *f* Ⓑ [recouvrement] | ~ **d'une créance** | collection (recovery) of a debt || Beitreibung *f* (Einziehung *f*) (Betreibung *f* [S]) einer Forderung; Forderungsbeitreibung | ~ **des paiements indus;** ~ **des sommes indûment payées (versées)** | recovery of overpayments; adjustment (recovery) of sums paid in error || Ausgleich *m* (Wiedereinziehung *f*) von zu Unrecht gezahlten Beträgen.

**récupération** *f* Ⓒ | recuperation || Rückgewinnung *f* [zwecks Verwertung] | ~ **des déchets** | recovery of waste(s); waste recovery || Rückgewinnung von Abfällen; Abfallverwertung *f* | ~ **des matières premières** | recovery (recuperation) of raw materials || Rohstoffrückgewinnung.

**récupérer** *v* Ⓐ [regagner] | to recover; to regain || zurückerlangen; wiedererlangen; zurückgewinnen | ~ **ses déboursés** | to recoup one's outlays || seine Auslagen wiedereinbringen | ~ **la propriété** | to recover title (one's title) || das Eigentum wiedererlangen (zurückerlangen) | **se** ~ **; se** ~ **de ses pertes** | to recoup (to retrieve) one's losses || seine Verluste wiedereinbringen.

**récupérer** *v* Ⓑ [recouvrer] | ~ **une créance** | to recover (to collect) a debt || eine Forderung beitreiben (betreiben [S]) (einziehen).

**récupérer** *v* Ⓒ | to recuperate || rückgewinnen [zwecks Verwertung].

**récusable** *adj* Ⓐ | challengeable; to be challenged || [wegen Befangenheit] ablehnbar (abzulehnen).

**récusable** *adj* Ⓑ [contestable] | to be contested; to be disputed || bestreitbar; zu bestreiten.

**récusable** *adj* Ⓒ [réfutable] | refutable; to be refuted || widerlegbar; zu widerlegen.

**récusant** *m* | challenger || [der] Ablehnende.

**récusation** *f* | challenge || Ablehnung *f* | **cause de** ~ | grounds for challenge || Grund *m* zur Ablehnung; Ablehnungsgrund | **demande (requête) en** ~ | challenge || Ablehnungsgesuch *n* | **droit de** ~ | right of challenge || Ablehnungsrecht *n* | ~ **d'un juge** | challenge of a judge || Ablehnung eines Richters | ~ **de témoignage** | challenge (challenging) of [sb.'s] testimony (evidence) || Bestreitung *f* einer Zeugenaussage | ~ **d'un témoin** | challenge of a witness || Ablehnung eines Zeugen.

**récuser** *v* | to challenge || ablehnen | ~ **un juge** | to challenge a judge || einen Richter ablehnen | ~ **un juré** | to challenge a juror (a juryman) || einen Geschworenen (einen Schöffen) ablehnen | ~ **un témoignage** | to challenge evidence (a testimony) || eine Aussage (eine Zeugenaussage) bestreiten | ~ **un témoin** | to challenge (to object to) (to take exception to) a witness || einen Zeugen ablehnen; die Glaubwürdigkeit eines Zeugen bestreiten | **se** ~ |

to declare os. incompetent; to disclaim competence ‖ sich selbst ablehnen; sich für befangen erklären; in den Ausstand treten [S].

**recyclage** m Ⓐ [de matières] | recycling ‖ Wiedergewinnung *f;* Wiederverbrauch *m;* Wiederverwertung *f* | ~ **de déchets** | recycling of waste(s) ‖ Wiederverwertung von Abfällen | ~ **du papier** | recycling of paper ‖ Wiederverwertung von Altpapier.

**recyclage** m Ⓑ [du personnel] | retraining; refresher courses ‖ Fortbildung *f;* Weiterbildung *f.*

**recyclage** m Ⓒ [des capitaux] | ~ **de pétrodollars** | recycling of petrodollars ‖ Rückführung *f* (Rückschleusung *f* ) von Petrodollars.

**rédacteur** m Ⓐ | draftsman; drafter ‖ Verfasser *m* | **les ~ s d'un traité** | the draftsmen of a treaty ‖ die Verfasser eines Vertrages.

**rédacteur** m Ⓑ | editor ‖ Schriftleiter *m;* Redakteur *m;* Redaktor *m* [S] | ~ **en chef; ~ -gérant** | editor-in-chief (managing) editor; editor-manager ‖ Hauptschriftleiter; Chefredakteur.

**rédaction** *f* Ⓐ [dressement] | drafting; formulation; wording; preparation ‖ Abfassen *n;* Abfassung *f;* Entwerfen *n;* Entwurf *m;* Vorbereitung *f* | **la ~ d'un acte** | the drafting of a deed ‖ das Abfassen (die Abfassung) einer Urkunde | **comité de ~** | drafting committee ‖ Redaktionsausschuß *m* | ~ **de la (d'une) grosse** | engrossment ‖ Herstellung *f* (Anfertigung *f* ) der (einer) Reinschrift | **la ~ définitive** | the final wording ‖ die endgültige Fassung.

**rédaction** *f* Ⓑ [création] | making out; writing out ‖ Ausstellung *f* | ~ **d'une facture** | making out of an invoice; invoicing ‖ Ausstellung einer Rechnung; Fakturierung *f.*

**rédaction** *f* Ⓒ [direction] | editing ‖ Herausgabe *f;* Herausgeben *n* | ~ **d'un journal** | editing of a newspaper ‖ Herausgabe (Redaktion *f* ) einer Zeitung.

**rédaction** *f* Ⓓ [ensemble des rédacteurs] | [the] editorial staff of a newspaper ‖ [die] Schriftleitung einer Zeitung.

**rédaction** *f* Ⓔ [bureau] | [the] editor's office; editorial office ‖ Redaktionsbüro *n;* [die] Schriftleitung; [die] Redaktion.

**rédactionnel** *adj* | editorial ‖ redaktionell.

**rédactrice** *f* | editress ‖ Schriftleiterin *f;* Redaktorin *f* [S] | ~ **en chef** | managing editress ‖ Hauptschriftleiterin.

**reddition** *f* Ⓐ [présentation] | presentation; rendering ‖ Vorlegung *f;* Erstattung *f* | ~ **de compte** | rendering of accounts ‖ Rechnungslegung *f* | **action (demande) en ~ de compte** | action for a statement of accounts ‖ Klage *f* auf Rechnungslegung.

**reddition** *f* Ⓑ [en vertu d'une capitulation] | surrender [on stipulated terms] ‖ Übergabe *f* [auf Grund Kapitulation] | **conditions de ~** | terms of surrender ‖ Übergabebedingungen *fpl* | ~ **inconditionnelle** | unconditional surrender ‖ bedingungslose Übergabe.

**redécouverte** *f* | rediscovery ‖ Wiederentdeckung *f.*

**redécouvrir** *v* | to rediscover ‖ wieder entdecken.

**redemander** *v* Ⓐ [demander de nouveau] | ~ **qch.** | to ask for sth. again ‖ etw. wieder (nochmals) verlangen.

**redemander** *v* Ⓑ [réclamer] | to reclaim sth.; to claim (to ask) sth. back ‖ etw. zurückfordern; etw. zurückverlangen.

**rédemption** *f* | redemption ‖ Ablösung *f* | ~ **d'une rente** | redemption of an annuity ‖ Ablösung einer Rente; Rentenablösung.

**redevable** *m* Ⓐ | liable person; debtor ‖ [der] [die] Verpflichtete.

**redevable** *m* Ⓑ [personne redevable de l'impôt] | taxpayer ‖ Steuerpflichtiger *m.*

**redevable** *m* Ⓒ [TVA] | taxable person; person liable to pay tax ‖ Steuerschuldner *m.*

**redevable** *adj* Ⓐ | indebted; liable ‖ verpflichtet | **être ~ à q. de qch.** ① | to be indebted to sb. for sth. ‖ jdm. für etw. verpflichtet sein | **être ~ à q. de qch.** ② | to owe sb. sth. ‖ jdm. etw. schulden.

**redevable** *adj* Ⓑ [~ **de l'impôt**] | **être ~** ① | to be taxable ‖ steuerpflichtig sein | **être ~** ② | to be subject to the tax (to taxation) ‖ der Steuerpflicht (der Besteuerung) unterliegen | **la personne ~ de l'impôt** | the person liable for the tax ‖ der (die) Steuerpflichtige.

**redevance** *f* Ⓐ [droit] | rent; rental; duty; charge ‖ Abgabe *f;* Gebühr *f* | ~ **d'abonnement** ① | subscription fee; subscription ‖ Bezugsgebühr; Abonnementsgebühr | ~ **s d'abonnement** ② | subscription rentals; receipts from subscriptions ‖ Abonnementseinnahmen *fpl* | ~ **des mines** | mining royalty; mineral rights duty ‖ Förderzins *m;* Bergwerksabgabe | ~ **annuelle** | yearly rental ‖ Jahresgebühr | ~ **compensatrice** | compensating charge ‖ Ausgleichsabgabe | ~ **foncière** | ground rent ‖ Grundabgabe; Reallast *f.*

**redevance** *f* Ⓑ [~ **de licence**] | royalty; licence fee ‖ Lizenzabgabe *f;* Lizenzgebühr *f* | ~ **s d'auteur** | author's royalties ‖ Autorenlizenzen *fpl* | ~ **annuelle** | yearly royalty ‖ Jahreslizenz; Jahresabgabe | **exempt (franc) de ~ s** | free of royalties; royalty-free ‖ frei von Lizenzabgaben; lizenzfrei | **licence franc de ~ s** | royalty-free licence ‖ gebührenfreie (abgabenfreie) Lizenz.

**redevenir** *v* | to become [sth.] again ‖ [etw.] wieder werden.

**redevoir** *v* | to owe a balance [of] ‖ noch . . . schulden.

**rédhibition** *f* [résolution d'une vente] | annulling (annulment) of a sale on account of some material defect; redhibition ‖ Rückgängigmachung *f* eines Verkaufes wegen eines Hauptmangels; Wandlung *f.*

**rédhibitoire** *adj* | **action ~** | action to set aside a sale on account of a material defect ‖ Wandlungsklage *f* | **défaut ~ ; vice ~** | principal (redhibitory) defect; basic fault ‖ Hauptmangel *m;* Wandlungsfehler *m;* wesentlicher Fehler; zur Wandlung berechtigender Mangel.

**rédigé** *part* Ⓐ [formulé] | **être ~ au nom de . . .** | to be made out in the name of . . . ‖ auf den Namen

**rédigé** *part* Ⓐ *suite* von ... lauten | ~ **au porteur** | made out to bearer || auf den Inhaber ausgestellt (lautend) | ~ **comme suit** | reading (worded) as follows || lautend wie folgt.

**rédigé** *part* Ⓑ [édité] | ~ **par ...** | edited by || herausgegeben von.

**rédiger** *v* Ⓐ [formuler par écrit] | to draw up; to draw; to write out (up); to make out || abfassen; redigieren | ~ **un acte** | to draw up (to draft) (to prepare) a deed || eine Urkunde abfassen (verfassen) (aufnehmen) | ~ **un mémoire** | to make out (to write out) a bill (an invoice) || eine Rechnung ausstellen.

**rédiger** *v* Ⓑ [éditer] | ~ **un journal** | to edit a newspaper || eine Zeitung herausgeben.

**rédimer** *v* | to redeem || befreien; loskaufen | **se ~ de qch.** | to redeem os. from sth. || sich von etw. loskaufen | **se ~ d'un impôt** | to compound for a tax || eine Steuer ablösen.

**redire** *v* | **trouver à ~ à qch.** | to find fault with sth. || an einer Sache etw. auszusetzen haben.

**redite** *f* | useless repetition || unnötige Wiederholung *f* | **éviter les ~ s** | to avoid repeating os. || vermeiden, sich zu wiederholen.

**redissoudre** *v* | to dissolve again; to redissolve || wiederauflösen.

**redistribuer** *v* [distribuer de nouveau] | to distribute again; to redistribute || wiederverteilen.

**redistribution** *f* | redistribution || Wiederverteilung *f*; Neuverteilung | ~ **du revenu** | redistribution of income; income redistribution || Einkommensumverteilung; Neuverteilung der Einkommen | ~ **du revenu national** | redistribution of national income || Umverteilung des Volkseinkommens | ~ **du revenu et du patrimoine** | redistribution of income and wealth || Umverteilung von Einkommen und Vermögen | **fonction de ~** | redistributive role || Umverteilungsfunktion *f*.

**redoublement** *m* | redoubling || Verdoppelung *f* | ~ **de ses efforts (instances)** | redoubling of his efforts || Verstärkung *f* (Verdoppelung) seiner Bemühungen.

**redoubler** *v* | redouble || verdoppeln | ~ **ses efforts (d'efforts) (ses instances)** | to redouble one's efforts || seine Bemühungen verstärken (verdoppeln).

**redressement** *m* Ⓐ | rectification; correction || Berichtigung *f*; Richtigstellung *f* | **compte de ~** | adjustment account || Berichtigungskonto *n* | ~ **d'une écriture** | adjustment of an entry || Berichtigung eines Eintrages (einer Buchung) || **écriture (article) de ~** | correcting entry || Berichtigungseintrag *m* | **impôt de ~** | equalization (compensation) tax; compensatory tax || Ausgleichsteuer *f* | **de ~** | correcting; corrective || richtigstellend; berichtigend.

**redressement** *m* Ⓑ [assainissement] | reconstruction || Wiederaufbau *m*; Sanierung *f* | ~ **de la balance des paiements** | restoration of the equilibrium of the balance of payments || Wiederherstellung des Zahlungsbilanzgleichgewichts | **crédit de ~** | reconstruction credit || Sanierungskredit *m* | **plan de ~** | scheme of reconstruction (of reorganization); capital reconstruction scheme || Sanierungsplan *m* | **plan de ~ économique** | economic reconstruction scheme || Plan *m* für den wirtschaftlichen Wiederaufbau | ~ **financier** | financial rehabilitation || Sanierung.

**redressement** *m* Ⓒ | recovery; rally revival || Erholung *f*; Belebung *f* | ~ **des cours des actions** | rally (recovery) in share prices || Erholung der Aktienkurse | ~ **de la demande** | recovery (revival) of demand || Belebung der Nachfrage | ~ **économique**; ~ **de la conjoncture** | economic recovery (upturn); recovery (revival) in economic activity || Wirtschaftsbelebung; Konjunkturbelebung | ~ **du marché** | recovery of the market || Erholung auf dem Markt | ~ **des prix**; ~ **des cours** | rally in prices || Kurserholung | ~ **de la livre sterling** | rally of the pound || Kurserholung des Pfund Sterling.

**redresser** *v* Ⓐ | to rectify; to correct || berichtigen; richtigstellen | ~ **un abus (un grief)** | to remedy an abuse; to redress a grievance || einen Mißbrauch abstellen; einem Mißstand abhelfen | ~ **un compte** | to adjust an account || ein Konto ausgleichen (abrechnen) | ~ **le déséquilibre de qch.** | to rectify the imbalance in sth. || etw. ins Gleichgewicht bringen | ~ **une écriture** | to adjust an entry || einen Eintrag (eine Buchung) berichtigen.

**redresser** *v* Ⓑ [assainir] | to reconstruct || sanieren.

**redû** *m* [ce qui reste dû] | balance due || Rest *m* einer Schuld; geschuldeter Restbetrag *m*; Restschuld *f*.

**réductibilité** *f* | reductibility || Herabsetzbarkeit *f*.

**réductible** *adj* | reducible || herabsetzbar.

**réduction** *f* Ⓐ | reduction; reducing; cutting down; restriction || Herabsetzung *f*; Ermäßigung *f*; Einschränkung *f*; Minderung *f*; Reduktion *f*; Reduzierung *f* | **action en ~** ①; **demande en ~** ① | action for reduction || Klage *f* auf Herabsetzung (auf Minderung); Minderungsklage | **action en ~** ② | action in abatement || Klage *f* auf anteilsmäßige Herabsetzung | ~ **de capital** | reduction of capital (of the capital stock); capital reduction || Kapitalherabsetzung; Herabsetzung des Kapitals | ~ **du délai** | shortening of the period || Fristabkürzung *f* | **demande en ~** ② | request for reduction || Antrag *m* auf Herabsetzung (Ermäßigung); Herabsetzungsantrag; Ermäßigungsantrag | **demande en ~** ③ | plea in mitigation || Strafmilderungsantrag *m* | ~ **des dépenses**; ~ **des frais** | reduction (cutting down) of expenses; cut in expenses; retrenchment || Kostenverringerung *f*; Kosteneinsparung *f*; Herabsetzung der Kosten (Spesen) (Ausgaben) | ~ **des frais de production** | reduction of production cost(s) || Verringerung *f* (Verbilligung *f*) der Produktionskosten | **action en ~ des dispositions du défunt** | action in abatement [brought by the heirs] || Herabsetzungsklage *f* [der Erben] | ~ **de**

dons et legs | abatement of legacies (of gifts and legacies) ‖ Herabsetzung (Kürzung *f*) der Vermächtnisse | **droit à la ~ (à une ~ )** | right to a deduction (reduction) ‖ Herabsetzungsanspruch *m;* Ermäßigungsanspruch | **~ de la durée du travail** | reduction in working hours ‖ Herabsetzung der Arbeitszeit | **~ d'impôts** | tax reduction (out) ‖ Steuerermäßigung; Steuernachlaß *m* | **~ de(s) loyer(s)** | reduction of rent(s); rent reduction ‖ Herabsetzung (Senkung *f*) der Miete(n); Mietssenkung; Mietsherabsetzung*;* **~ de la peine** | reduction (mitigation) of the penalty ‖ Herabsetzung (Milderung *f*) der Strafe; Strafmilderung | **~ de prix** | reduction in price; price reduction (cut) ‖ Preisermäßigung; Preisnachlaß; Preisabschlag *m* | **~ des prix** | cutting (lowering) of prices; cut in prices ‖ Herabsetzung (Senkung *f*) der Preise; Preissenkung; Preisherabsetzung | **action (demande) en ~ du (de) prix** | action for reduction of price ‖ Klage *f* auf Preisminderung; Preisminderungsklage | **~ du prix de transport** | freight reduction; reduction of freight (of carriage) ‖ Frachtermäßigung | **~ de salaires; ~ sur les traitements** | reduction (cutting) of wages (of salaries); wages cut; salary (wage) reduction ‖ Lohnkürzung *f;* Gehaltskürzung; Lohnabbau *m;* Gehaltsabbau *m* | **~ du taux d'intérêts** | reduction of the rate of interest ‖ Zinsherabsetzung; Zinssenkung *f.*
★ **~ proportionnelle** | abatement; proportionate reduction; reduction pro rata ‖ verhältnismäßige (anteilsmäßige) (proportionelle) Herabsetzung (Kürzung) | **accorder une ~** | to grant a reduction ‖ eine Ermäßigung (einen Nachlaß) gewähren.
**réduction** *f* Ⓑ [rabais] | reduction; discount; reduction in price; abatement ‖ Nachlaß *m;* Preisnachlaß; Preisherabsetzung *f;* Preisermäßigung *f;* Rabatt *m* | **~ s sur la quantité** | discount for quantities; quantity discount (rebate) ‖ Mengenrabatt; Mengennachlaß.
**réduction** *f* Ⓒ [rétrogradation] | reduction; degradation ‖ Degradierung *f.*
**réduire** *v* Ⓐ [abréger] | to abridge ‖ kürzen; abkürzen | **~ un ouvrage** | to abridge a work ‖ ein Werk kürzen.
**réduire** *v* Ⓑ | to reduce; to cut down; to curtail ‖ herabsetzen; ermäßigen; beschränken | **~ qch. à l'absurde** | to reduce sth. ad absurdum ‖ etw. ad absurdum führen; das Widersinnige von etw. nachweisen | **le capital** | to reduce the capital ‖ das Kapital herabsetzen | **~ q. au chômage** | to throw sb. out of work ‖ jdn. um seine Arbeit (Stellung) bringen | **~ une demande; ~ une revendication** | to reduce a claim ‖ einen Anspruch ermäßigen; eine Forderung herabsetzen (reduzieren) | **~ ses dépenses** | to reduce (to cut down) one's expenses ‖ seine Ausgaben (Spesen) verringern (herabsetzen) | **~ q. à l'obédience** | to reduce sb. to obedience ‖ jdn. unter Botmäßigkeit bringen | **~ la paie à q.** | to cut down sb.'s salary ‖ jdm. das Gehalt kürzen | **~ ses prétentions** | to abate one's pretentions ‖ seine Ansprüche mäßigen | **~ le prix** | to reduce (to lower) (to cut) the price ‖ den Preis herabsetzen (ermäßigen) | **~ le taux de l'escompte** | to lower (to reduce) the discount (the bank rate) ‖ den Diskont herabsetzen.
**réduit** *adj* Ⓐ [abrégé] | **édition ~ e** | abridged edition ‖ gekürzte Ausgabe *f* | **sous une forme ~ e** | in abridged form ‖ in abgekürzter Form *f.*
**réduit** *adj* Ⓑ | reduced ‖ ermäßigt | **à prix ~ s** | at reduced (cut) prices ‖ zu ermäßigten Preisen *mpl* | **billet à prix ~** | reduced rate ticket; ticket at reduced rate ‖ verbilligte Fahrkarte *f.*
**rééditer** *v* | to republish; to reissue ‖ wiederveröffentlichen; neu veröffentlichen; neu herausgeben.
**réédition** *f* | reissue; republication; new edition ‖ Neuherausgabe *f;* Neuauflage *f;* neue Auflage *f* | **donner une ~ d'un livre** | to republish a book; to issue a book in a new edition ‖ ein Buch in neuer Auflage erscheinen lassen; ein Buch neu herausgeben.
**rééducation** *f* | retraining ‖ Umschulung *f* | **~ professionnelle** | occupational (vocational) retraining ‖ Berufsumschulung.
**rééduquer** *v* | **~ des travailleurs** | to retrain workers ‖ Arbeiter *mpl* (Arbeitskräfte *fpl* ) umschulen.
**réel** *adj* Ⓐ [qui concerne une chose] | real ‖ dinglich | **acte ~ ; contrat ~ ; pacte ~** | real contract ‖ dinglicher Vertrag *m;* Realkontrakt | **action ~ le** | real action ‖ dingliche Klage *f;* Klage aus einem dinglichen Recht | **droit ~** Ⓐ | real right; title; right in rem ‖ dingliches Recht *n* | **droit ~** Ⓑ | law of property ‖ Sachenrecht *n* | **revendication ~ le** | real claim; title ‖ dinglicher Anspruch *m* (Herausgabeanspruch) | **servitude ~ le** | real servitude; easement ‖ Grunddienstbarkeit *f;* Servitut *f.*
**réel** *adj* Ⓑ [qui existe réellement] | real; actual; effective ‖ tatsächlich; wirklich; effektiv | **capital ~** | paid-up (actually paid) (paid in) capital ‖ eingezahltes (tatsächlich eingezahltes) Kapital *n* | **offre ~** Ⓐ; **offres ~ les** | real (actual) offer; tender ‖ tatsächliches Angebot *n;* Realangebot; Realofferte *f* | **offre ~** Ⓑ | cash offer ‖ Barangebot *n* | **valeur ~ le** | real (actual) (effective) value ‖ tatsächlicher (effektiver) Wert *m.*
**réélection** *f* | reelection ‖ Wiederwahl *f.*
**rééligibilité** *f* | reeligibility ‖ Wiederwählbarkeit *f.*
**rééligible** *adj* | reeligible ‖ wieder wählbar | **être ~** | to be eligible for reelection ‖ wiederwählbar sein; wieder gewählt werden können.
**réélire** *v* | to reelect ‖ wiederwählen; wieder wählen.
**réellement** *adv* | really; in reality ‖ tatsächlich; in Wirklichkeit.
**réembauchage** *m* [réemploi] | re-employment ‖ Wiedereinstellung *f;* Wiederbeschäftigung *f.*
**réemption** *f* Ⓐ [rachat] | repurchase; redemption ‖ Rückkauf *m;* Rückerwerb *m.*
**réemption** *f* Ⓑ [droit de rachat] | right of repurchase (of redemption) ‖ Rückkaufsrecht *n;* Rückerwerbsrecht.

**rééquilibre** *s* | restoration of balance || Wiederherstellung *f* des Gleichgewichts.
**rééquilibrer** *v* | ~ **qch.** | to restore the balance of sth. || das Gleichgewicht von etw. wiederherstellen.
**rééquipement** *m* Ⓐ | reequipment; reequipping || Wiederausrüstung *f*; Wiederausstattung *f*.
**rééquipement** *m* Ⓑ [nouveau équipement] | new equipment || Neuausrüstung *f*; Neuausstattung *f*.
**réescompte** *m* | rediscount; rediscounting || Neudiskontierung *f*.
**réescompter** *v* | to rediscount; to discount afresh || weiter (neu) diskontieren.
**réestimation** *f* | new (fresh) estimate (valuation); revaluation || Neuabschätzung *f*; Neubewertung *f*.
**réestimer** *v* | ~ **qch.** | to make a new estimate of sth.; to value (to evaluate) sth. anew; to revalue sth. || etw. neu abschätzen (bewerten); von etw. eine Neubewertung machen.
**réétudier** *v* | ~ **qch.** | to study sth. again (anew) || etw. nochmals (erneut) studieren.
**réévaluation** *f* Ⓐ [d'une monnaie] | revaluation || Aufwertung *f*.
**réévaluation** *f* Ⓑ | revaluation; new valuation || Neubewertung *f* | **réserve(s) de** ~ | revaluation reserve(s) || Neubewertungsreserve *f*; Neubewertungsrücklagen.
**réévaluer** *v* | to revalue || neu bewerten.
**réexpédier** *v* Ⓐ [diriger; faire parvenir] | to reforward; to forward; to reship; to redirect; to send on || weiterbefördern; nachsenden; nachschicken | ~ **un télégramme** | to retransmit a telegram || ein Telegramm neu übermitteln.
**réexpédier** *v* Ⓑ [renvoyer] | to send [sth.] back || [etw.] zurückschicken.
**réexpédition** *f* Ⓐ | forwarding; reforwarding; reshipment; reshipping; redirection || Weiterbeförderung *f*; Nachsendung *f*; Nachsenden *n* | **adresse de** ~ | forwarding address || Nachsendeadresse *f* | ~ **d'un télégramme** | retransmission of a telegram || nochmalige Übermittlung eines Telegrammes.
**réexpédition** *f* Ⓑ [renvoi] | sending back; return [of sth.] to sender || Zurücksendung; Rücksendung an den Absender.
**réexportation** *f* | reexportation || Wiederausfuhr *f* | **commerce de** ~ | reexport (transit) trade (business) || Durchgangshandel *m*; Durchfuhrhandel; Transithandel.
**réexporter** *v* | to reexport || wieder ausführen.
**réfaction** *f* [réduction proportionnelle] | allowance for loss || Refaktie *f*.
**refaire** *v* | **se** ~ | to re-establish os.; to retrieve one's losses || sich erholen; seine Verluste wieder wettmachen.
**réfection** *f* Ⓐ | remaking; repairing; restoration || Wiederherstellung *f*; Wiederinstandsetzung *f*.
**réfection** *f* Ⓑ [reconstruction] | rebuilding || Wiedererrichtung *f*.
**réfection** *f* Ⓒ [renouvellement] | renewal || Erneuerung *f*.

**référant** *part* | **se** ~ **à qch.** | referring (with reference) to sth. || mit Bezug (mit Beziehung) auf etw.
**référé** *s* | summary proceedings *pl* || summarisches Verfahren *n* | **juridiction des** ~ **s** ① | proceedings in chambers || Beschlußverfahren *n* | **juridiction des** ~ **s** ② | arbitral justice (juridiction) || Schiedsgerichtsbarkeit *f* | **ordonnance de** ~ | injunction || einstweilige Anordnung *f* (Verfügung *f*) | **juger (statuer) en** ~ | to try [a case] in chambers || [eine Sache] im Beschlußverfahren erledigen.
**référence** *f* Ⓐ | reference || Bezugnahme *f* | **ouvrage de** ~ | work of reference || Nachschlagewerk *n* | ~ **croisée** | cross reference || Verweisung *f*; Rückverweisung.
**référence** *f* Ⓑ [action de rapporter] | reporting || Berichterstattung *f* | **période de** ~ | period under report (under consideration); reporting period || Berichtszeitraum *m*.
**référence** *f* Ⓒ [catalogue] | book of samples (of patterns) || Musterkatalog *m*.
**références** *fpl* | reference || Referenzen *fpl* | ~ **de banquier** | banker's reference || Bankreferenz.
**référendaire** *m* | chief clerk [of a commercial court] || Bürochef [eines Handelsgerichts].
**référendaire** *adj* | **conseiller** ~ | member of the Audit Office || Beamter *m* des Rechnungshofes.
**referendum** *m* | referendum || Volksentscheid *m* | **organiser un** ~ | to hold a referendum || einen Volksentscheid durchführen.
**référer** *v* Ⓐ [rapporter; attribuer] | ~ **qch. à q.** | to refer (to attribute) sth. to sb. || jdm. etw. zuschieben (zuschreiben) | ~ **qch. à qch.** | to refer (to ascribe) sth. to sth. || etw. einer Sache zuschreiben.
**référer** *v* Ⓑ [faire rapport] | **en** ~ **à la cour** | to submit (a matter) to the court || eine Sache vor das Gericht bringen | ~ **un serment à q.** | to refer (to tender) back an oath to sb. || jdm. einen Eid zurückschieben.
**référer** *v* Ⓒ [avoir rapport] | **se** ~ **à q.; s'en** ~ **à q.** | to refer to sb. || auf jdn. Bezug nehmen; sich auf jdn. beziehen.
**réfléchi** *adj* | considered || überlegt | **action** ~ **e** | deliberate action || überlegte Handlung *f* (Tat *f*); überlegtes Handeln *n* | **opinion bien** ~ **e** | well considered opinion || wohlerwogene (wohlüberlegte) Meinung *f* (Ansicht *f*) | **réponse bien** ~ **e** | carefully considered answer (reply) || sorgfältig überlegte Antwort *f* | **peu** ~; **ir** ~ | inconsiderate; unadvised || unüberlegt | **tout** ~, . . . | after due (full) consideration . . .; everything duly considered . . . || nach Berücksichtigung aller Umstände . . .
**réfléchi** *part* | **sans avoir suffisamment** ~ | without due consideration (reflection) || ohne genügende (gründliche) Überlegung *f*.
**réfléchir** *v* | ~ **sur qch.** | to consider sth. || sich etw. überlegen | ~ **sur une question** | to deliberate a question || sich eine Frage überlegen | **sans** ~ | without consideration; inconsiderately || ohne zu überlegen; ohne Überlegung; unüberlegt.

**réflexion** *f* | consideration || Überlegung *f* | **document de ~** | discussion paper; paper (report) as a basis for discussion; «think piece» || Schriftstück (Bericht) als Diskussionsgrundlage | **manque de ~** | inconsideration; inconsiderateness; absence of consideration || mangelnde Überlegung *f;* Unüberlegtheit *f* | **période de ~** | cooling-off period || Bedenkfrist *f* | **après mûre ~ ; après plus amples ~s; toute ~ faite** | after mature (due) (careful) consideration || nach reiflicher (gründlicher) Überlegung | **~ faite** | on second thought(s) || bei näherer Überlegung (Betrachtung *f*) | **agir sans ~** | to act inconsiderately (without consideration) || unüberlegt (ohne Überlegung) handeln | **sans ~** | inconsiderately; unadvisedly || unüberlegt; ohne zu überlegen.

**refondre** *v* Ⓐ [fondre de nouveau] | **~ la monnaie; ~ les monnaies** | to recoin (to remint) money || Geld umprägen (neu prägen).

**refondre** *v* Ⓑ [remanier] | **~ un ouvrage** | to remodel a work || ein Werk umarbeiten (umgestalten).

**refonte** *f* Ⓐ | **~ de la monnaie; ~ des monnaies** | recoinage (recoining) (reminting) of money (of moneys) || Umprägung *f* (Umprägen *n*) (Neuprägung) des Geldes (von Geld).

**refonte** *f* Ⓑ [remaniement] | remodelling || Umarbeitung *f;* Umgestaltung *f* | **~ du gouvernement** | cabinet (government) reshuffle || Kabinettsumbildung *f;* Regierungsumbildung *f.*

**refonte** *f* Ⓒ [réorganisation] | reorganization; reorganizing || Umorganisation *f;* Umorganisierung *f.*

**réformable** *adj* | reformable || zu verbessern; zu reformieren | **jugement ~** | judgment liable to be reversed on appeal || der Aufhebung unterliegendes Urteil *n.*

**réformateur** *adj* | reforming || verbessernd; Reform...

**réformation** *f* | reforming || Reformierung *f.*

**réforme** *f* Ⓐ | reform || Reform *f;* Umgestaltung *f* | **école de ~** | reformatory || Erziehungsanstalt *f;* Besserungsanstalt | **programme de ~** | plan of reform || Reformprogramm *n.*

★ **~ agraire** | land reform || Bodenreform; Agrarreform | **~ constitutionnelle** | constitutional reform || Verfassungsreform | **~ électorale** | electoral reform || Wahlreform; Wahlrechtsreform | **~ financière** | financial reform || Finanzreform | **~ fiscale** | tax revision (reform) || Steuerreform | **~s incisives** | trenchant revorms || einschneidende Reformen *fpl* | **~ monétaire** | currency reform || Währungsreform | **~ sociale** | social reform || Sozialreform.

★ **apporter des ~s à qch.; mettre la ~ dans qch.** | to reform sth. || etw. umgestalten; etw. neu gestalten; etw. reformieren.

**réforme** *f* Ⓑ [désenrôlement] | discharge [from military service] || Entlassung *f* aus dem Dienst [im Heer]; Dienstentlassung | **congé de ~** | sick leave || Genesungsurlaub *m* | **mettre q. à la ~** | to discharge sb. from service (from the service) || jdn. aus dem Dienst entlassen.

**réforme** *f* Ⓒ [traitement de ~] | half-pay; reduced pay || Wartegehalt *n* | **mettre q. à la ~** | to put sb. on half-pay || jdn. auf Wartegehalt setzen.

**réforme** *f* Ⓓ [renvoi comme mesure de discipline] | dismissal from service [for reasons of discipline]; dismissal; cashiering || Dienstentlassung *f* [aus disziplinären Gründen]; Entlassung *f* aus dem Dienst [als Disziplinarstrafe] | **mettre q. à la ~** | to cashier sb.; to dismiss sb. || jdn. [aus disziplinären Gründen] aus dem Dienst entlassen; jdn. kassieren.

**réforme** *f* Ⓔ [mise hors de service] | **~ du matériel** | scrapping of (the) plant || Ausrangieren *n* der Maschinen und Geräte | **matériel en ~** | scrapped plant || ausrangierte Maschinen und Geräte.

**réformé** *m* | **~ de guerre avec invalidité** | disabled ex-service-man || dienstunfähig entlassener Soldat *m.*

**réformé** *adj* Ⓐ | **église ~e** | reformed church || reformierte Kirche *f.*

**réformé** *adj* Ⓑ [congédié] | invalidated out of the service; discharged from service || wegen Dienstunfähigkeit aus dem Dienst entlassen.

**réformé** *adj* Ⓒ [mis à la réforme] | placed on half-pay || auf Wartegehalt gesetzt.

**réformé** *adj* Ⓓ [renvoyé comme mesure de discipline] | cashiered; dismissed || [aus disziplinären Gründen] aus dem Dienst entlassen.

**réformé** *adj* Ⓔ [mis hors de service] | scrapped || ausrangiert.

**réformer** *v* Ⓐ | to reform || umgestalten | **~ un jugement** | to reverse a judgment || ein Urteil (eine Entscheidung) umstoßen (aufheben).

**réformer** *v* Ⓑ [congédier] | **~ q.** | to discharge sb. || jdn. entlassen.

**réformer** *v* Ⓒ [mettre q. à la réforme] | **~ q.** | to retire sb. || jdn. auf Wartegeld setzen.

**réformer** *v* Ⓓ [renvoyer q. comme mesure de discipline] | to dismiss sb. from service (from the service) [for disciplinary reasons]; to cashier sb. || jdn. [aus disziplinären Gründen] aus dem Dienst entlassen.

**réformer** *v* Ⓔ [mettre hors de service] | **~ le matériel** | to scrap the plant (the equipment) || die Maschinerie (die Maschinen und Geräte) ausrangieren.

**réfractaire** *adj* | disobedient; insubordinate; recalcitrant || aufsässig; auflehnend; ungehorsam; widerspenstig.

**refrappage** *m;* **refrappement** *m* | **~ de la monnaie; ~ des monnaies** | recoinage (recoining) (reminting) of money (of moneys) || Umprägen *n* (Neuprägung *f*) (Neuprägen) des Geldes (von Geld).

**refrapper** *v* | **~ la monnaie; ~ les monnaies** | to recoin (to remint) money || Geld umprägen (neu prägen).

**refuge** *m* Ⓐ [retraite] | refuge || Zuflucht *f* | **lieu de ~** | refuge; place of refuge || Zufluchtsort *m* | **maison de ~ pour les vieillards** | home for the aged || Altersheim *n* | **port de ~** | port of refuge || Nothafen

**refuge** *m* Ⓐ *suite*
  *m;* Zufluchtshafen | **secours et** ~ | assistance and accommodation || Fürsorge *f* und Unterbringung *f* | **chercher** ~ | to seek refuge || Zuflucht suchen.
**refuge** *m* Ⓑ [asile] | house of refuge; shelter for the poor; almshouse || Armenhaus *n;* Armenheim *n.*
**refuge** *m* Ⓒ [lieu réservé aux piétons] | street island; pedestrian refuge (island) || Verkehrsinsel *f;* Fußgängerinsel.
**réfugié** *m* | refugee || Flüchtling *m* | **assistance (allocation) aux** ~ **s** | relief for refugees || Flüchtlingsfürsorge *f;* Flüchtlingshilfe *f* | **camp de** ~ **s** | refugee camp || Flüchtlingslager *n.*
**réfugier** *v* [se ~ ] | to take refuge || Zuflucht nehmen | **se** ~ **dans les mensonges** | to have recourse to lies; to fall back on lies; to take refuge in lying || sich aufs Lügen verlegen | **se** ~ **d'un pays** | to flee a country || aus einem Land flüchten (fliehen).
**refus** *m* | refusal || Ablehnung *f;* Verweigerung *f;* Weigerung *f* | ~ **d'acceptation** ① | refusal of acceptance (to accept); non-acceptance || Verweigerung der Annahme; Annahmeverweigerung; Nichtannahme *f* | ~ **d'acceptation** ② | refusal to accept [a bill of exchange] || Akzeptverweigerung | **droit de** ~ | right to refuse (of refusal) || Verweigerungsrecht *n* | ~ **d'enregistrement** | refusal to register || Versagung *f* der Eintragung; Eintragungsversagung | ~ **de prendre livraison** | refusal to take (to accept) delivery || Verweigerung der Lieferungsannahme (der Abnahme) (der Entgegennahme der Lieferung); Abnahmeverweigerung | ~ **d'obéissance** | refusal to obey (to comply); insubordination; disobedience || Verweigerung des Gehorsams; Gehorsamsverweigerung; Ungehorsam *m;* Unbotmäßigkeit *f* | ~ **d'obéissance (d'obéir) à un ordre** | refusal to comply with an order; non-compliance with an order || Weigerung, einer Anordnung (einem Befehl) nachzukommen; Befehlsverweigerung | ~ **de paiement** | refusal of payment (to pay) || Ablehnung (Verweigerung) der Zahlung; Zahlungs(ver)weigerung | ~ **de serment** | refusal to take the oath || Eidesverweigerung; Verweigerung der Eidesleistung | ~ **de témoigner;** ~ **de rendre témoignage** | refusal to testify (to give evidence) || Verweigerung der Aussage; Aussageverweigerung; Verweigerung des Zeugnisses; Zeugnisverweigerung | **essuyer un** ~ | to meet with a refusal || abgewiesen werden.
**refusé** *part* | **être** ~ **à un examen** | to fail in an examination || in einer Prüfung durchfallen.
**refuser** *v* | to refuse; to decline || ablehnen; verweigern | ~ **d'accepter qch.** | to refuse to accept sth.; to refuse acceptance of sth. || sich weigern, etw. anzunehmen; die Annahme von etw. verweigern | ~ **un candidat** | to refuse a candidate || einen Kandidaten durchfallen lassen | **se** ~ **à un fait** | to close one's eyes to a fact || sich einer Tatsache verschließen | ~ **de faire des aveux** | to refuse to make a confession || sich weigern, ein Geständnis abzulegen; nicht geständig sein | ~ **de prendre livraison** |
to refuse to take delivery || die Abnahme (die Lieferungsannahme) verweigern; die Entgegennahme der Lieferung verweigern | ~ **d'obéir** | to refuse obedience (to obey); to disobey || den Gehorsam verweigern; sich weigern zu gehorchen | ~ **une offre** | to decline (to turn down) (to refuse) an offer || ein Angebot (ein Anerbieten) ablehnen (ausschlagen) | ~ **le serment** | to refuse to take the oath || die Eidesleistung verweigern | ~ **le témoignage;** ~ **de témoigner** | to refuse to give evidence (to depose) (to testify) || das Zeugnis (die Aussage) verweigern; sich weigern auszusagen (als Zeuge auszusagen) (Zeugnis zu geben) | ~ **de payer une traite** | to dishono(u)r a bill by non-payment || die Einlösung eines Wechsels verweigern || ~ **de laisser entrer q.** | to refuse sb. admittance || jdm. den Zutritt verweigern.
★ ~ **tout net** | to give a flat refusal || eine glatte Absage erteilen | ~ **qch. tout net** | to refuse sth. flatly (point blank) || etw. rundweg (glatt) ablehnen (verweigern) | ~ **qch. à q.** | to refuse (to deny) sb. sth. || jdm. etw. verweigern (abschlagen) | **se** ~ **qch.** | to deny os. sth. || sich etw. versagen.
**réfutable** *adj* | refutable; confutable || widerlegbar.
**réfutation** *f* | refutation; disproof; confutation || Widerlegung *f.*
**réfuter** *v* | to refute; to disprove || widerlegen | ~ **une affirmation** | to refute a statement || eine Behauptung widerlegen | ~ **un argument** | to refute (to confute) an argument || ein Argument widerlegen | ~ **une implication** | to refute an implication || eine Unterstellung widerlegen.
**regagner** *v* | to regain; to win back; to recover || wieder gewinnen; zurückgewinnen.
**regain** *m* | renewal || Erneuerung *f* | ~ **d'activité** | renewal of activities || Wiederaufleben *n* der Tätigkeit | ~ **de ventes** | revival of sales || Wiederbelebung *f* des Absatzes | ~ **de vie** | new lease on life || neue Lebenszuversicht *f.*
**régale** *f* [droit régalien] | royal prerogative || Kronregal *n;* Regal; Vorrecht *n* der Krone.
**regard** *m* Ⓐ | **droit de** ~ | right of inspection (to inspect) || Recht der Einsichtnahme *f.*
**regard** *m* Ⓑ | **au** ~ **de** | against; by the side of; facing; in comparison with || gegenüber; gegenüberstehend; in Vergleich mit | **texte avec chiffres au** ~ | text with figures on the facing (opposite) page || Text mit Zahlenangaben auf der gegenüberstehenden Seite.
**regarder** *v* | ~ **qch. comme un crime** | to regard sth. as a crime || etw. als ein Verbrechen ansehen; etw. für ein Verbrechen halten | **sans** ~ **à la dépense** | regardless of expense || ungeachtet der Kosten | ~ **qch. comme un honneur** | to consider sth. an hono(u)r || etw. als eine Ehre ansehen | ~ **q. comme coupable** | to account sb. to be guilty || jdn. für schuldig halten | ~ **qch. comme illicite** | to regard sth. as unlawful || etw. für ungesetzlich halten.
**régie** *f* Ⓐ [administration de biens] | administration; management; control || Verwaltung *f;* Leitung *f;*

Kontrolle f | ~ **d'avance** | imprest; imprest account || Mittelvorschuß m; Vorschußkonto n.
**régie** f Ⓑ [service des impôts indirects] | **la** ~ | the excise administration; the excise || die Finanzverwaltung; die Verwaltung der indirekten Steuern; der Fiskus | **sous la surveillance de la** ~ | under excise supervision || unter Aufsicht der Steuerbehörden (der Finanzbehörden).
**régie** f Ⓒ [bureau de l'administration des impôts indirects] | excise office (department) || Finanzamt n für die Erhebung der indirekten Steuern; Steueramt n für Verbrauchssteuern; Akzisenamt n.
**régie** f Ⓓ [monopole d'Etat] | state (government) monopoly || Staatsmonopol n; staatliche Monopolverwaltung f; Regie f | ~ **de l'alcool** | state monopoly on liquor || Branntweinmonopol; Alkoholmonopol | **bureau de la** ~ | excise office || Büro n der Monopolverwaltung (der Regie) | **droit de** ~ | excise duty || Monopolgebühr f; Monopolabgabe f; Monopolsteuer f | **frapper qch. d'un droit de** ~ | to excise sth. || etw. mit einer Monopolabgabe belegen | ~ **du tabac;** ~ **des tabacs** | tobacco monopoly || Tabakregie f; Tabakmonopol n | **soumettre qch. à la** ~ | to excise sth. || etw. der Monopolverwaltung unterstellen.
**régie** f Ⓔ [surveillance de l'Etat] | state (government) control || staatliche Verwaltung f; Regie f | **mise sous** ~ | bringing under state control || Stellung f unter staatliche Kontrolle | **travaux (travaux mis) en** ~ | public works pl under contract || öffentliche Arbeiten fpl in Regie; Regierbeiten | **en** ~ ① | under state supervision (control) || in staatlicher Verwaltung; unter staatlicher Kontrolle; in Regie | **en** ~ ② | statemanaged || unter staatlicher Leitung.
**régime** m Ⓐ [ensemble des règles] | system; legal system; law || System n; Rechtssystem; Gesamtheit f der Rechtsnormen | ~ **légal des associations** | regulations on clubs and societies || Vereinsrecht n | ~ **du corporatisme;** ~ **corporatif** | corporate system || korporatives System | ~ **d'économie dirigée** | controlled economy || kontrolliertes Wirtschaftssystem; gelenkte Wirtschaft f | **le** ~ **des hôpitaux** | the hospital regulations pl || die auf Krankenhäuser bezüglichen Bestimmungen fpl | **sous le** ~ **de marche normale** | under normal working conditions || unter normalen Arbeitsbedingungen fpl | **le** ~ **des prisons** | the penitentiary system || das Gefängniswesen | **le** ~ **du travail** | the organization of labor || die Arbeitsverfassung f.
★ ~ **économique** | economic structure (system); economy || Wirtschaftssystem; Wirtschaft f | ~ **électoral;** ~ **électif** | electoral system; system of voting || Wahlsystem | ~ **féodal** | feudal system (law) || Feudalsystem; Feudalrecht n; Lehnsrecht | ~ **gouvernemental** | form (system) of government || Regierungsform f; Regierungssystem; Staatsform | ~ **juridique** | legal system || Rechtssystem | ~ **parlementaire** | parliamentary system; representative government; parliamentarism || parlamentarische Verfassung f (Regierungsform f); parlamentarisches Regierungssystem (System); Parlamentarismus m.
**régime** m Ⓑ [système] [CEE] | arrangements; system || Regelung f; System n | ~ **d'aides communautaires** | system of Community aid || Gemeinschaftsbeihilferegelungen | ~ **d'aides à finalité régionale** | system of regional aid; regional aid schemes || Regelung(en) der Beihilfen mit regionaler Zielsetzung | ~ **douanier** | customs procedure (treatment) || Zollregelung f; Zollregime n; Zollverkehr m | ~ **de perfectionnement actif** | inward processing arrangements || aktiver Veredelungsverkehr m | ~ **de perfectionnement passif** | outward processing arrangements || passiver Veredelungsverkehr m | ~ **des préférences généralisées** | generalized preferences scheme (system) || allgemeines Präferenzsystem n | ~ **des ressources propres aux (des) Communautés** | the system governing the Communities' own resources || Regelung über die eigenen Mittel der Gemeinschaften.
**régime** m Ⓒ [~ des biens] | law of property || Güterrecht n; Güterstand m | ~ **des biens entre époux;** ~ **matrimonial des biens** | law of property between husband and wife; regime of matrimonial property rights || eheliches Güterrecht; ehelicher Güterstand | ~ **de communauté;** ~ **en communauté des biens** | community of property || eheliche Gütergemeinschaft f; Güterstand der Gütergemeinschaft | ~ **d'exclusion de communauté** | separation of property || Ausschluß m der Gütergemeinschaft; Güterstand der Gütertrennung; Gütertrennung f | ~ **légal de séparation des biens** | statutory separation of property || gesetzliche Gütertrennung f; Gütertrennung kraft Gesetzes.
★ ~ **conventionnel;** ~ **conventionnel des biens** | matrimonial property rights stipulated by agreement || vertragsmäßiges Güterrecht; vertraglicher Güterstand | ~ **dotal** | dotal system || Dotalrecht n | ~ **légal;** ~ **légal des biens** | statutory regime of property rights between husband and wife || gesetzliches Güterrecht; gesetzlicher Güterstand.
**régime** m Ⓓ [forme de gouvernement] | form (system) of government || Regierungsform f; Regierungssystem n | ~ **monarchique** | monarchic(al) government || monarchische Regierungsform; Monarchie f | ~ **parlementaire** | parliamentary system; representative government; parliamentarism || parlamentarisches System; parlamentarische Regierungsform; Parlamentarismus m | ~ **républicain** | republican form of government || republikanische (freistaatliche) Regierungsform.
**régime** m Ⓔ [gouvernement] | government; reign || Regierung f; Regierungszeit f | ~ **d'exception** | emergency government || Ausnahmeregierung | ~ **de mandat** | mandate government || Mandatsregierung | ~ **de la terreur** | reign of terror || Schreckensherrschaft f | ~ **totalitaire** | totalitarian government || totalitäre Regierung f.
**régime** m Ⓕ [protée] | scope || Bereich m | **tomber**

**régime** *m* (F) *suite*
    **sous le ~ d'une clause** | to come within the scope (ambit) of a clause || in den Anwendungsbereich *m* einer Klausel kommen (fallen).
**région** *f* | region; district; area; territory || Bezirk *m;* Gebiet *n;* Distrikt *m* | **~ de frontière; ~ frontalière** | frontier (border) area (district) (zone) || Grenzgebiet; Grenzbezirk; Grenzzone *f* | **~ de production; ~ productrice** | area of production; production area || Erzeugungsgebiet; Produktionsgebiet | **les ~s affectées** | the respective areas || die betreffenden Gebiete *npl* | **les ~s gravement affectées** | the seriously affected areas || die schwer betroffenen Gebiete *npl* | **~ aurifère** | goldfield; gold-mining region || Goldfeld *n* | **~ carbonifère; ~ houillère** | coalfield; coal (coal-mining) (mining) district || Kohlenrevier *n;* Kohlendistrikt | **~ côtière** | coastal region || Küstengebiet | **~s moins développées** | less-developed regions || weniger entwickelte Gebiete *npl* | **~s sous-développées (arriérées)** | under-developed (retarded) (backward) areas | unterentwickelte (zurückgebliebene) (rückständige) Gebiete *npl* | **~ économique** | economic area || Wirtschaftsgebiet | **~ industrielle** | industrial (manufacturing) district (area) (centre) || Industriegebiet; Industriebezirk | **~ judicière** | court circuit; circuit || Gerichtsbezirk; Gerichtssprengel *m* | **~ minière** | mining district || Bergbaudistrikt; Bergbaugebiet | **~ pétrolifère** | oilfield || Ölgebiet; Ölfeld *n*.
**régional** *adj* | regional || Bezirks...; Regional... | **arrangements ~ aux** | regional arrangements (agreements) || Gebietsabmachungen *fpl* | **banque ~ e** | provincial (country) bank || Provinzbank *f;* Provinzialbank; Landschaftsbank; Landbank | **circonscription ~ e** | sub-district || Unterbezirk *m* | **comité ~** ① | district committee || Bezirksausschuß *m* | **comité ~** ② | local committee || Ortsausschuß *m* | **concours ~** | agricultural show || landwirtschaftliche Ausstellung *f* | **directeur ~** | regional director; district manager || Bezirksdirektor; Bezirksleiter *m* | **direction ~ e** | regional head office || Bezirksdirektion *f* | **fédération ~ e** | district association || Bezirksverband *m* | **pacte ~** | regional pact || Gebietsabkommen *n;* Regionalpakt *m* | **préfet ~** | district prefect || Bezirkspräfekt *m* | **tribunal ~** | district (county) court || Bezirksgericht *n;* Kreisgericht.
**régionalisme** *m* | regionalism || Regionalismus *m* | **~ économique** | economic regionalism || wirtschaftlicher Partikularismus *m*.
**régir** *v* ⓐ [gouverner] | to govern; to rule || regieren; verwalten.
**régir** *v* ⓑ [diriger] | to manage; to direct || leiten.
**régisseur** *m* | **~ d'avances** | imprest-holder; administrator of an imprest account || Verwalter eines Vorschußkontos; Vorschußverwalter *m*.
**registre** *m* ⓐ | register; book; record || Verzeichnis *n;* Register *n* | **~ des actions; ~ des actionnaires** | share register (ledger); register (list) of shareholders || Liste *f* der Aktionäre; Aktienbuch *n;* Aktienregister | **~ des associations** | register of clubs (of associations) (of societies) || Vereinsregister; Genossenschaftsregister | **~ des brevets** | patent roll (register); register of patents || Patentrolle *f;* Patentregister | **~ de classification** | classification register || Klassenregister | **~ de commerce** | trade register || Handelsregister; Firmenregister | **~ de comptabilité** | account book; book of account || Kontobuch *n* | **~ des décès; ~ mortuaire** | register of deaths || Sterberegister | **~ des délibérations; ~ des procès-verbaux** | minute book || Protokollbuch *n* | **~ des dessins industriels; ~ des modèles** | register of designs || Gebrauchsmusterrolle *f* | **~ d'écrou** | prison calendar; police register; blotter || Gefangenenregister; Polizeiregister | **~ de l'état civil** | register of births, deaths and marriages || Standesamtsregister; Standesregister; Geburtsregister; Heiratsregister; Sterberegister | **~ de livraison** | delivery book || Lieferbuch *n* | **~ des marchands** | commercial (accounting) books || kaufmännische Bücher *npl;* Handelsbücher | **~ des mariages** | register of marriages || Heiratsregister | **~ des naissances** | register of births || Geburtsregister | **~ des navires** | shipping (naval) register || Schiffsregister | **~ d'ordre** | registry book || Register | **~ des plaintes** | book of complaints; complaint (request) book || Beschwerdebuch *n* | **~ de présence** | attendance book; list of those present || Liste *f* der Anwesenden; Anwesenheitsliste; Präsenzliste | **~ du régime des biens** | marriage property register || Güterrechtsregister | **~ à souche(s)** | counterfoil book || Abreißblock *m* | **tenue du ~ (des ~ s)** | registration || Registerführung *f* | **tonne (tonneau) de ~; tonne-~; tonneau-~** | register(ed) ton || Registertonne *f* | **~ de transferts** | transfer register || Umschreibungsbuch *n*.
    ★ **~ foncier** ① | land register || Grundbuch *n* | **~ foncier** ②; **~ hypothécaire; ~ des hypothèques** | mortgage register; public register of mortgages || Hypothekenbuch *n;* Hypothekenregister | **~ public** | public register || öffentliches Register.
    ★ **falsifier (maquiller) un ~** | to tamper with a register || ein Register fälschen | **tenir le ~ (les ~ s)** | to keep the register (the records) || das (die) Register führen.
**registre** *m* ⓑ [livre de compte] | account book; ledger || Kontobuch *n;* Kontenbuch.
**registreur** *m* ⓐ | keeper of the records; registrar || Registerführer *m*.
**registreur** *m* ⓑ [greffier du tribunal] | clerk of the court || Gerichtsschreiber *m;* Urkundsbeamter *m* des Gerichts.
**règle** *f* | rule; canon || Regel *f;* Ordnung *f* | **application d'une ~** | applying (working) of a rule || Anwendung *f* einer Regel (einer Bestimmung) | **~ s de concurrence** | rules of competition || Wettbewerbsregeln *fpl* | **~ de conduite** | rule of conduct || Verhaltungsmaßregel *f* | **~ de droit** | rule of law; legal rule || Rechtsnorm *f;* gesetzliche Bestim-

mung *f;* Gesetzesbestimmung | **~ s du duel** | code of hono(u)r || Ehrenkodex *m* | **faire une exception à une ~** | to make an exception to a rule || eine Ausnahme von einer Regel machen | **faire exception à une ~** | to be an exception to a rule || eine Ausnahme von einer Regel bilden | **~ de forme** | formality || Formvorschrift *f* | **~ de guerre** | rules of war || Regeln *fpl* der Kriegführung | **infraction aux ~ s; violation des ~ s** | breach (violation) of the regulations (of the rules) || Verletzung *f* der Regeln (der Vorschriften); Regelwidrigkeit *f* | **~ d'interprétation** | rule of interpretation; rule (canon) of construction || Auslegungsregel; Auslegungsvorschrift *f* | **les ~ s d'un jeu** | the rules (the laws) of a game || die Spielregeln *fpl* | **~ de l'ordre** | rule of the order || Ordensregel | **~ de preuve** | rule of evidence || Beweisregel | **~ s de procédure** | rules of procedure || Verfahrensregeln *fpl*; Verfahrensordnung *f* | **procès en ~** | due process || ordnungsgemäßes Verfahren *n* | **reçu en ~** | formal receipt || ordnungsgemäße Quittung *f.*
★ **pour la bonne ~** | for order's (good order's) sake; for the sake of regularity (of good order); for regularity's sake || der Ordnung (der guten Ordnung) halber (wegen) | **~ établie; ~ immuable** | fixed rule | feste (stehende) (feststehende) Regel | **en ~ générale** | as a general rule; as a rule || als allgemeine Regel; in der Regel | **établir qch. en ~ générale** | to set sth. down as a rule || etw. als Regel festlegen | **~ précieuse** | golden rule || goldene Regel.
★ **agir dans (selon) les ~ s** | to act according to rule || in Übereinstimmung mit den Regeln handeln | **s'assujettir à une ~** | to subject os. to a rule || sich einer Regel unterwerfen | **établir des ~ s** ① | to lay down rules || Regeln aufstellen | **établir des ~ s** ② | to prescribe regulations || Vorschriften geben (erlassen) | **être de ~** | to be the rule || vorgeschrieben sein; gelten | **jouer selon les ~ s** | to observe the rules of a game || die Spielregeln einhalten | **mettre qch. en ~** | to put sth. in order || etw. in Ordnung bringen | **servir de ~** | to serve as a rule || als Richtschnur dienen.
★ **contre les ~ s** | against (contrary to) the rules (the regulations); irregular || regelwidrig; ordnungswidrig; vorschriftswidrig | **en ~** | according to (in accordance with) the rules (the instructions); in order; regular || vorschriftsmäßig; vorschriftsgemäß | **suivant les ~ s** | by rule || nach der Vorschrift; nach den Vorschriften; laut Vorschrift.
**règlement** *m* Ⓐ [ordonnance] | regulation(s); rule(s); by-laws; bye-laws || Vorschrift *f;* Verordnung *f;* Satzung *f;* Reglement; Statut(en) *npl* | **~ d'application** | executive order || Ausführungsbestimmung *f;* Durchführungsbestimmung; Durchführungsverordnung | **arrêt de ~** | statutory order (decree) || Verordnung mit Gesetzeskraft; Gesetzesverordnung | **~ d'atelier** | working (shop) regulations *pl* || Betriebsordnung *f;* Arbeitsordnung | **~ de conciliation** | rules *pl* of conciliation || Vergleichsordnung *f* | **les ~ s de (de la) douane** | the customs regulations || die Zollvorschriften; die Zollbestimmungen *fpl* | **~ d'écoulement** | marketing order (regulations) || Absatzordnung *f* | **~ d'exécution** | executive order || Vollzugsordnung *f;* Ausführungsbestimmung *f;* Durchführungsverordnung | **~ relatif à l'exploitation** | shop regulation; working regulations (instructions) || Betriebsvorschrift; Betriebsordnung; Betriebsreglement | **infraction au ~** | irregularity || Regelwidrigkeit *f;* Vorschriftswidrigkeit | **infraction aux ~ s** | breach (violation) of the regulations || Verletzung *f* der Regeln (der Vorschriften) | **~ de police** | police regulation; by-laws *pl* || Polizeiordnung *f;* Polizeiverordnung *f* | **~ de port** | port regulations || Hafenordnung *f* | **~ de service** | service instructions || Dienstanweisung; Dienstordnung *f* | **~ de travail** | working regulations || Arbeitsordnung *f;* Betriebsordnung | **~ des travaux** | rules of procedure || Geschäftsordnung *f.*
★ **~ administratif** | administrative regulation; by-laws *pl* || Verwaltungsverordnung | **~ s douaniers** | customs regulations || Zollvorschriften; Zollbestimmungen *fpl* | **~ électoral** | code of election || Wahlordnung *f* | **~ financier** | financial regulation || Haushaltsordnung *f* | **~ gouvernemental** | Order in Council || Regierungsverordnung | **~ présidentiel** | presidential decree || Verordnung des Präsidenten | **adoucir les ~ s** | to relax the requirements || die Anforderungen *fpl* mildern | **contraire aux ~ s** | against the regulations (the rules) (the by-laws) || satzungswidrig; ordnungswidrig.
★ **~** [CEE] | Regulation || Verordnung *f* | **~ s d'application** | implementing regulations || Durchführungsverordnungen | **ce ~ est directement applicable dans tous les Etats membres** | this Regulation is directly applicable in all Member States || diese Verordnung gilt unmittelbar in allen Mitgliedstaaten | **le ~ financier applicable au budget général des Communautés européennes** | the Financial Regulation applicable to the General Budget of the European Communities || die Haushaltsordnung für den Gesamthaushaltsplan der Europäischen Gemeinschaften.
**règlement** *m* Ⓑ [acquittement] | settlement; paying; paying off; adjustment || Erledigung *f;* Regulierung *f;* Regelung *f;* Glattstellung *f* | **~ d'une affaire** | settling (closing) of a matter || Abschluß *m* (Beendigung *f*) (Erledigung *f*) einer Sache | **~ à l'amiable** | friendly (amicable) settlement || gütliche Erledigung (Einigung *f*) (Verständigung *f*); gütlicher Vergleich *m* | **~ d'avarie** ① | adjustment (account) of average; average adjustment (statement) || Havarieaufmachung *f;* Havarierechnung *f* | **~ d'avarie** ② | adjustment of losses || Schadensregelung; Schadensregulierung | **~ en capital** | cash settlement (indemnity); financial settlement; settlement in cash || Kapitalabfindung *f;* Barabfindung; Abfindung (Entschädigung *f*) in

**règlement** *m* Ⓑ *suite*
Geld | ~ **d'un compte** | adjustment (settlement) of an account || Glattstellung (Abrechnung *f*) (Ausgleichung *f*) eines Kontos | ~ **de compte annuel** | annual (yearly) settlement || Jahresabschluß *m;* Jahresabrechnung *f;* Abrechnung am (zum) Jahresschluß | **pour** ~ **de tout compte** | in full settlement (discharge) || zur Glattstellung; zum vollen Ausgleich | **délai de** ~ | time for payment || Zahlungsfrist *f* | ~ **des dettes** | settlement (discharging) of debts || Berichtigung *f* (Erledigung *f*) von Schulden | ~ **d'un engagement** | discharge of a liability || Erfüllung *f* einer Verbindlichkeit; Erfüllung (Einlösung *f*) einer Verpflichtung | ~ **en espèces** | settlement in cash; cash settlement || Barregulierung | **jour de** ~ | account (settling) (settlement) day || Abrechnungstag *m;* Abrechnungstermin *m* | ~ **des limites** | frontier rectification || Grenzberichtigung *f;* Grenzregulierung *f* | ~ **en or** | settlement on a gold basis || Regelung auf Goldbasis | ~ **par paiements échelonnés** | payment by (in) instalments || Abzahlung *f* (Tilgung *f*) (Zahlung *f*) in Raten | ~ **d'un sinistre** | assessment of a loss || Schadensregulierung.
★ ~ **forfaitaire** | settlement on a lump sum basis || Pauschalregulierung | ~ **général** | general settlement; settlement in full || Generalabrechnung *f;* Generalbereinigung *f* | ~ **séparé** | separate settlement || abgesonderte Befriedigung *f.*
**règlement** *m* Ⓒ [arrangement; accommodement] | settlement || Beilegung *f;* Schlichtung *f;* Erledigung *f* | ~ **d'une contestation;** ~ **d'un litige** | settlement of a dispute || Beilegung (Schlichtung) eines Streites | ~ **d'un différend** | settlement of a difference || Beilegung einer Meinungsverschiedenheit | ~ **arbitral** | settlement by arbitration || Beilegung (Erledigung) im Schiedsverfahren (durch Schiedsspruch).
★ ~ **judiciaire** | administration of the assets of a person (company) by or under supervision of the court; arrangement (composition) approved by the court to avoid bankruptcy [of a natural person] (insolvency [of a company]) || gerichtliches Vergleichsverfahren | **mise en** ~ **judiciaire** | ordering of or supervision by the court of procedures for the settlement or discharge of liabilities || Anordnung des gerichtlichen Vergleichsverfahrens | **la firme est en** ~ **judiciaire** | the affairs of the company are under court administration (are under administration supervised by the court) || über die Firma ist das gerichtliche Vergleichsverfahren verhängt.
**règlement** *m* Ⓓ [règles de procédure d'une assemblée ou comité] | ~ **intérieur** | rules of procedure || Geschäftsordnung *f.*
**réglementaire** *adj* | regular; according to (prescribed by) regulation || ordnungsmäßig; verordnungsgemäß | **arrêt** ~ **; décret** ~ | statutory order (decree) || Verordnung *f* mit Gesetzeskraft; im Verordnungswege erlassenes Gesetz; Verordnungsdekret *n* | **délai** ~ | prescribed period of time; legal term || gesetzliche (gesetzlich vorgeschriebene) Frist *f* | **législation** ~ | legislation by decrees || Gesetzgebung *f* im Verordnungswege | **pouvoir** ~ | power to issue regulations || Verordnungsgewalt *f;* Verordnungsrecht *n;* Recht der Regierung, Anordnungen im Verordnungswege zu treffen; Recht zum Erlaß von Verordnungen.
★ **pas** ~ | against the rules (the regulations); contrary to order; irregular || gegen die Bestimmungen; regelwidrig; ordnungswidrig | **cela n'est pas** ~ | this is not according to the rules (to the regulations); this is against the rules; this is out of order || dies ist nicht im Einklang mit den Bestimmungen; dies ist gegen die Bestimmungen; dies ist nicht in Ordnung.
**réglementairement** *adv* | in the regular (prescribed) manner || in der ordnungsgemäßen (vorschriftsmäßigen) (vorgeschriebenen) Weise.
**réglementation** *f* Ⓐ | regulation; regulating || Regelung *f* | **droit de** ~ | power to issue regulations; statutory power || Verordnungsrecht *n* | ~ **des prix** | regulating prices (of prices) || Preisregelung | **la** ~ **intérieure** | the domestic regulations (rules) || die innerstaatlichen Vorschriften *fpl* | ~ **s portuaires** | port regulations || Hafenbestimmungen *fpl;* Hafenordnung *f* | ~ **spéciale** | special regulation || Sonderregelung.
**réglementation** *f* Ⓑ [contrôle par ~] | control || Kontrolle *f* | ~ **de change** ① | (foreign) exchange control || Devisenkontrolle *f;* Devisenbewirtschaftung *f* | ~ **(s) de change** ② | (foreign) exchange control regulations || Devisen(kontroll)bestimmungen *fpl* | ~ **fiscale** | fiscal rules || Steuerregeln *fpl.*
★ **la** ~ **communautaire** [CEE] | the Community rules (regulations) (legislation) || die Gemeinschaftsregelung *f.*
**réglementé** *adj* | regulated by rules || durch Verordnung geregelt.
**réglementer** *v* Ⓐ [fixer des règles] | to regulate || regulieren.
**réglementer** *v* Ⓑ [régler par decret] | to regulate by decree || durch Verordnung regeln.
**règlement-type** *m* | model (framework) regulation || Musterverordnung *f.*
**régler** *v* Ⓐ [mettre en ordre] | ~ **une affaire à l'amiable** | to settle a matter amicably (in a friendly way) || eine Sache in Güte abmachen (erledigen) (beilegen) | ~ **ses affaires** | to set one's affairs in order; to settle one's affairs || seine Angelegenheiten (seinen Nachlaß) in Ordnung bringen | **se** ~ **amiablement** | to come to a friendly arrangement (settlement); to settle amicably || sich gütlich (in Güte) einigen; sich verständigen; zu einer Verständigung kommen.
**régler** *v* Ⓑ [acquitter] | to settle; to pay; to pay off || erledigen; glattstellen; ausgleichen | ~ **l'avarie** | to adjust the average || die Dispache aufmachen | ~ **qch. au comptant** | to settle sth. in cash || etw. in bar ausgleichen (regulieren) | ~ **un compte** | to

settle (to square) an account; to settle a bill ‖ eine Rechnung begleichen (bezahlen) (ausgleichen) | ~ **une facture** | to pay an invoice (a bill) ‖ eine Faktura bezahlen (begleichen) | ~ **un solde** | to settle a balance ‖ einen Saldo ausgleichen (glattstellen).

**régler** v Ⓒ [arranger; accommoder] | to settle ‖ beilegen | ~ **un différend** | to settle (to adjust) a dispute (a quarrel) (a difference) ‖ einen Streit (eine Streitigkeit) (eine Meinungsverschiedenheit) beilegen | se ~ **amiablement** | to come to a settlement out of court ‖ sich außergerichtlich einigen.

**régler** v Ⓓ [modérer] | ~ **ses dépenses** | to restrict one's expenses ‖ seine Ausgaben einschränken (mäßigen).

**régler** v Ⓔ [conformer] | to adjust ‖ einrichten | ~ **ses dépenses sur son revenu** | to adjust one's expenses according to one's income ‖ seine Ausgaben nach dem Einkommen richten.

**régler** v Ⓕ [arrêter] | to close; to make up ‖ abschließen; zum Abschluß bringen | ~ **les livres** | to close (to balance) the books ‖ die Bücher abschließen.

**régressif** adj | regressive ‖ absteigend | **impôt** ~ | taxation on a descending scale ‖ degressive Steuer f (Besteuerung f).

**régression** f | decrease; regression; decline; falling-off ‖ Abnahme f; Rückgang f.

**regroupement** m | regrouping ‖ Umgruppierung f.

**regrouper** v | ~ **qch.** | to regroup sth. ‖ etw. neu gruppieren; etw. umgruppieren.

**régularisation** f Ⓐ | regularization ‖ Regulierung f; Regulation f.

**régularisation** f Ⓑ [mise en ordre] | putting [sth.] in order ‖ Inordnungbringen n.

**régularisation** f Ⓒ [ajustement] | equalization ‖ Angleichung f | ~ **des dividendes** | equalization of dividends ‖ Angleichung der Dividenden | **fonds de** ~ | equalization fund ‖ Ausgleichfonds m.

**régulariser** v Ⓐ | to regularize; to make [sth.] regular ‖ regulieren.

**régulariser** v Ⓑ [mettre en ordre] | to put [sth.] in order ‖ [etw.] in Ordnung bringen | ~ **un acte** | to put a document into proper form ‖ ein Schriftstück in die richtige Form bringen.

**régulariser** v Ⓒ [ajuster] | to equalize ‖ angleichen.

**régularité** f | regularity ‖ Regelmäßigkeit f.

**régulateur** adj | regulating ‖ regulierend; regelnd.

**régulier** adj | regular; due; proper ‖ regelmäßig; ordnungsgemäß; ordnungsmäßig | **membre** ~ | regular member ‖ ordentliches Mitglied n | **quittance** ~ **ère** | proper receipt; receipt in proper (in due) form ‖ ordnungsgemäße Quittung f | **renouvellements** ~ **s** | retirements in (by) rotation (in regular rotation) ‖ regelmäßige (turnusmäßige) Neubesetzungen fpl | **revenu** ~ | regular income ‖ regelmäßiges Einkommen n | **service** ~ | regular service ‖ regelmäßiger Dienst m | **une vie** ~ **ère** | a regular (an orderly) life ‖ ein geregeltes Leben n.

**régulièrement** adv Ⓐ [d'une manière régulière] | in a regular manner ‖ regelmäßig; in geregelter Weise.

**régulièrement** adv Ⓑ [dans les formes prescrites] | regularly; properly; duly ‖ ordnungsgemäß; ordnungsmäßig; vorschriftsmäßig | **agir** ~ | to act in accordance with the regulations ‖ vorschriftsmäßig (laut Vorschrift) handeln | ~ **désigné** ① | properly elected ‖ ordnungsgemäß gewählt | ~ **désigné** ② | duly appointed ‖ ordnungsgemäß ernannt.

**réhabilitant** adj | rehabilitating ‖ Wiedereinsetzungs...

**réhabilitation** f Ⓐ | rehabilitation; recovery of civil rights ‖ Rehabilitierung f; Wiedererlangung f der bürgerlichen Ehrenrechte.

**réhabilitation** f Ⓑ [rétablissement] | re-establishment ‖ Wiedereinsetzung f.

**réhabilitation** f Ⓒ [~ commerciale; décharge] | discharge of a bankrupt ‖ Entlastung f des Gemeinschuldners.

**réhabilité** m | discharged bankrupt ‖ entlasteter Gemeinschuldner m.

**réhabiliter** v Ⓐ | to rehabilitate ‖ rehabilitieren | se ~ | to rehabilitate os.; to recover one's civil rights ‖ sich rehabilitieren; die bürgerlichen Ehrenrechte wiedererlangen.

**réhabiliter** v Ⓑ [rétablir] | to re-establish ‖ wiedereinsetzen | ~ **q. dans ses droits** | to reinstate sb. in his rights ‖ jdn. in seine Rechte wiedereinsetzen | se ~ | to re-establish one's name (one's reputation) ‖ seinen Ruf wiederherstellen.

**réhabiliter** v Ⓒ [décharger] | to discharge ‖ entlasten.

**réhabilitoire** adj | rehabilitating ‖ Wiederherstellungs...

**rehaussement** m | appreciation ‖ Wertheraufsetzung f.

**rehausser** v Ⓐ [augmenter la valeur nominale] | to increase the nominal value ‖ den Nominalwert heraufsetzen | ~ **le prix de qch.** | to raise the price of sth. ‖ den Preis von etw. erhöhen.

**rehausser** v Ⓑ [élever] | to enhance ‖ erhöhen; steigern.

**rehausser** v Ⓒ [accentuer] | to accentuate ‖ akzentuieren.

**rehaut** m [augmentation de la valeur nominale] | appreciation of the nominal value ‖ Erhöhung f des Nominalwertes.

**réimportation** f | reimportation; reimporting ‖ Wiedereinfuhr f.

**réimporter** v | to reimport ‖ wieder einführen.

**réimporteur** m | reimporter ‖ [der] Wiedereinführende.

**réimposer** v | ~ **un impôt** | to reimpose a tax ‖ eine Steuer wieder erheben | ~ **q.** | to tax sb. again ‖ jdn. wieder besteuern.

**réimposition** f | ~ **d'un impôt** | reimposition of a tax ‖ Wiedererhebung f (Wiedereinführung f) einer Steuer.

**réimpression** f Ⓐ [impression nouvelle] | reprinting ‖ Wiederdrucken n; Neudrucken n.

**réimpression** f Ⓑ [ouvrage réimprimé] | reprint; reimpression ‖ Neudruck m.

**réimprimer** v | to reprint || wieder drucken.
**réincorporer** v | to reincorporate; to re-embody || wiedereinverleiben.
**réinscription** f | re-entry || Wiedereintragung f.
**réinscrire** v | to re-enter || wieder eintragen.
**réinsérer** v | to reinsert || wiedereinfügen.
**réinstallation** f | reinstalment || Wiedereinsetzung f.
**réinstaller** v | to reinstall || wieder einsetzen | **se ~ à ...** | to take up one's residence again at ... || sich wieder in ... niederlassen; seinen Wohnsitz wieder in ... nehmen.
**réintégrande** f | action (writ) of ejectment || Klage f auf Wiedereinräumung des Besitzes.
**réintégration** f Ⓐ | reinstatement || Wiedereinsetzung f | **~ d'un fonctionnaire** | reinstatement of an official || Wiedereinsetzung eines Beamten.
**réintégration** f Ⓑ [restitution] | restoration; restitution || Wiederherstellung f | **action en ~ ; demande de ~** | action for restitution || Klage f auf Wiederherstellung des Besitzes | **~ de domicile** | resumption of one's residence || Wiederaufschlagung f seines Wohnsitzes | **du domicile conjugal** | restitution of conjugal rights || Wiederherstellung f der ehelichen Gemeinschaft.
**réintégrer** v | to reinstate || wiedereinsetzen | **~ son domicile** | to take up one's domicile again || seinen Wohnsitz wieder aufschlagen | **~ un employé** | to re-engage an employee; to re-employ sb. || einen Angestellten wiederbeschäftigen; jdn. wiedereinstellen | **~ q. dans ses fonctions** | to reinstate sb.; to restore sb. to his position || jdn. wieder in sein Amt (in seine Stellung) einsetzen | **~ q. dans sa possession** | to put sb. in possession again || jdn. wieder in seinen Besitz einsetzen.
**réinterpréter** v | to reinterpret || neu (erneut) auslegen.
**réinterroger** v | **~ q.** | to question (to interrogate) sb. again || jdn. erneut vernehmen.
**réintroduction** f | reintroduction || Wiedereinführung f.
**réintroduire** v | to reintroduce || wiedereinführen.
**réinventer** v | to invent again; to reinvent || wieder erfinden.
**réinvesti** adj | **sommes ~ es** | reinvested amounts (funds) || wiederinvestierte Beträge mpl.
**réinvestir** v | to invest again; to reinvest || wieder investieren.
**réinviter** v | **~ q.** | to invite sb. again; to reinvite sb. || jdn. wieder einladen.
**réitérable** adj | repeatable || nachvollziehbar.
**réitératif** adj | **sommation ~ ive** | second summons sing || nochmalige (wiederholte) (erneute) Ladung f.
**réitération** f | reiteration || Wiederholung f.
**réitéré** adj | **demandes ~ es** | repeated requests || wiederholte Aufforderungen fpl.
**réitérer** v | to reiterate; to repeat || wiederholen.
**réjaugeage** m | regauging || Neueichung f.
**réjauger** v | to regauge || neu eichen.
**rejet** m | rejection || Verwerfung f; Zurückweisung f | **~ de l'appel** | dismissal of the appeal || Verwerfung der Berufung; Berufungsabweisung f; Berufungszurückweisung f | **décision de ~** | dismissal | abweichende Entscheidung f | **~ de la demande** | dismissal of the action || Abweisung f der Klage; Klagsabweisung | **~ d'une proposition** | rejection of a proposal || Ablehnung f (Verwerfung) eines Vorschlages.
**rejetable** adj | rejectable || zu verwerfen.
**rejeter** v Ⓐ [ne pas admettre] | to reject; to dismiss || verwerfen; zurückweisen; abweisen | **~ l'appel** | to dismiss (to disallow) the appeal || die Berufung verwerfen (zurückweisen) (abweisen) | **~ le conseil de q.** | to reject (to spurn) sb.'s advice || jds. Rat zurückweisen (verschmähen) | **~ la demande** | to dismiss the action || die Klage abweisen | **~ une offre** | to reject (to decline) (to refuse) an offer || ein Angebot ablehnen | **~ le pourvoi** | to dismiss the appeal || die Beschwerde zurückweisen (abweisen) | **~ une réclamation** | to reject a claim || einen Anspruch zurückweisen.
**rejeter** v Ⓑ [jeter] | **~ une faute sur q.** | to throw the blame on sb. || jdm. die Schuld zuschieben | **~ l'impôt** | to shift the burden of the tax || die Steuer abwälzen | **~ la responsabilité sur q.** | to throw the responsibility on (upon) sb. || die Verantwortung auf jdn. abwälzen.
**rejoindre** v | to rejoin; to reunite || wieder verbinden; wieder vereinigen | **se ~** | to meet again || sich wieder treffen.
**relâche** f Ⓐ [interruption] | **travailler sans ~** | to work without intermission || arbeiten, ohne auszusetzen.
**«Relâche»** f Ⓑ [suspension momentanée] | «Temporarily closed» || «Vorübergehend geschlossen».
**relâche** f Ⓒ | call [at a port] || Anlaufen n [eines Hafens] | **faire ~ à un port** | to call at (to put into) a port || einen Hafen anlaufen.
**relâche** f Ⓓ [port de ~] | port of call || Anlaufhafen m | **~ forcée** | port of refuge (of necessity) (of distress) || Nothafen m.
**relâchement** m Ⓐ | relaxation || Nachlassen n | **~ de discipline** | falling off of discipline || Lockerung f der Disziplin | **~ des restrictions** | relaxation of restrictions || Lockerung f der Beschränkungen.
**relâchement** m Ⓑ [diminution de tension] | relief of tension || Nachlassen n der Spannung.
**relâcher** v Ⓐ [faiblir] | to fall off || nachlassen.
**relâcher** v Ⓑ [laisser aller libre] | **~ un prisonnier** | to release a prisoner; to set a prisoner free (at liberty) || einen Gefangenen freilassen (wieder freilassen) (wieder auf freien Fuß setzen).
**relâcher** v Ⓒ | to call at (to put into) a port || einen Hafen anlaufen.
**relance** f | **~ (reprise) conjoncturelle** | economic recovery (revival) (upswing); cyclical upturn || Konjunkturaufschwung m; Konjunkturerholung f; Konjunkturbelebung f | **mesures de ~** | pump-priming; measures to stimulate the economy ||

Maßnahmen *fpl* zur Ankurbelung (zur Belebung) der Konjunktur.

**relancer** *v* | ~ **l'économie** | to stimulate (to restore the impetus of) the economy; to prime the pump || die Konjunktur fördern (ankurbeln) (anregen).

**relater** *v* | ~ **des faits** | to relate (to report) (to state) facts || über Tatsachen berichten.

**relatif** *adj* Ⓐ [proportionnel] | relative || verhältnismäßig; relativ | **valeur** ~ **ve** | relative value || verhältnismäßiger Wert *m*.

**relatif** *adj* Ⓑ [se rapportant à] | ~ **à** | relating to || mit Bezug auf; bezüglich | ~ **à un sujet** | relating to (concerning) a matter || auf einen Gegenstand bezüglich.

**relation** *f* Ⓐ [rapport] | relation; relationship; connection || Beziehung *f;* Verhältnis *n;* Verbindung *f;* Zusammenhang *m* | ~ **entre la cause et l'effet;** ~ **de cause à effet** | relation of (correspondence between) cause and effect; causality || Zusammenhang zwischen Ursache und Wirkung; ursächlicher Zusammenhang; Kausalzusammenhang | ~ **étroite** | close connection || enge Verbindung | ~ **étroite entre deux faits** | close connection between two facts || enge Verbindung (enger Zusammenhang) zwischen zwei Tatsachen | ~ **mutuelle** | mutual relation; interrelation || Wechselbeziehung | **être en** ~ **mutuelle** | to be interrelated || in Wechselbeziehung zueinander stehen [VIDE: **relations** *fpl* Ⓐ] | ~ **de transport** | transport link; traffic link (route) || Verkehrsverbindung *f;* Verkehrsweg *m* | ~ **de travail** | employment relationship || Arbeitsverhältnis *n*.

**relation** *f* Ⓑ [récit; narration] | account; report; statement || Bericht *m* | ~ **authentique** | authentic report || authentischer Bericht | **faire la** ~ **de qch.** | to give (to render) (to make) an account on sth. || über etw. Bericht erstatten; über etw. berichten.

**relationné** *adj* | **être bien** ~ | to have good connections; to be well connected || gute Beziehungen haben.

**relations** *fpl* Ⓐ [rapports] | relations; connections || Beziehungen *fpl;* Verbindungen *fpl* | ~ **d'affaires** | business relations (connections); trade relations || Geschäftsbeziehungen; Geschäftsverbindungen | **cessation de** ~ **d'affaires** | termination (interruption) of business relations || Abbruch *m* (Unterbrechung *f*) der Geschäftsbeziehungen | **entrer en** ~ **d'affaires avec q.** | to open up a business connection with sb. || mit jdm. eine Geschäftsverbindung anknüpfen | **être en** ~ **d'affaires avec q.** | to have business relations (dealings) (business dealings) with sb.; to deal with sb. || mit jdm. in Geschäftsbeziehungen (in geschäftlichen Beziehungen) stehen | ~ **d'amitié;** ~ **amicales** | friendly (amicable) relations (terms) || freundschaftliche Beziehungen | **rupture des** ~ | rupture (discontinuance) of relations; breaking off of connections || Abbruch *m* der Beziehungen | ~ **de bon voisinage** | good neighbo(u)rly relations || gutnachbarliche Beziehungen.

★ **avoir de belles** ~ | to have good (influential) connections; to be well connected || gute Verbindungen *fpl* (Beziehungen) haben | ~ **commerciales** | commercial relations; trade relations || Handelsbeziehungen.

★ ~ **diplomatiques** | diplomatic relations || diplomatische Beziehungen | **rupture des** ~ **diplomatiques** | rupture of diplomatic relations; diplomatic rupture || Abbruch *m* der diplomatischen Beziehungen | **cesser (rompre) les** ~ **diplomatiques** | to sever (to break off) diplomatic relations || die diplomatischen Beziehungen abbrechen | **rétablir les** ~ **diplomatiques** | to reestablish diplomatic relations || die diplomatischen Beziehungen wieder aufnehmen.

★ ~ **économiques** | economic relations || Wirtschaftsbeziehungen | ~ **étroites** | close relationship || enge Beziehungen | ~ **industrielles** | business connections || Geschäftsverbindungen | **des** ~ **privées** | private connections || private Beziehungen | ~ **tendues** | strained relations || gespannte Beziehungen.

★ **avoir (entretenir) des** ~ **avec q.** | to have relations (connections) with sb.; to entertain relations with sb. || Beziehungen (Verbindungen) zu jdm. unterhalten; mit jdm. in Beziehung stehen | **entrer en** ~ **avec q.** | to enter into relations with sb. || mit jdm. in Verbindung (in Beziehungen) treten | **établir des** ~ | to establish relations || Beziehungen aufnehmen | **être en** ~ **avec q.** | to be in connection (in communication) (in touch) with sb. || mit jdm. in Verbindung (Beziehung) stehen | **se mettre en** ~ **avec q.** | to enter into relations with sb.; to communicate with sb. || mit jdm. in Verbindung (in Beziehungen) treten | **nouer des** ~ | to commence (to open) relations || Beziehungen anknüpfen | **rompre toute** ~ **avec q.** | to break off (to sever) relations with sb. || die Beziehungen zu jdm. abbrechen.

**relations** *fpl* Ⓑ [communications] | ~ **directes** | through connections || direkte Verbindung | ~ **entre . . . et . . .** | train connection between . . . and . . .; service of trains between . . . and . . . || Bahnverbindung (Zugverbindung) zwischen . . . und . . .

**relations** *fpl* Ⓒ [~ **charnelles;** ~ **intimes**] | intercourse; sexual intercourse; commerce charnel || Geschlechtsbeziehungen *fpl;* Geschlechtsverkehr *m* | **avoir des** ~ **avec une femme** | to have sexual intercourse with a woman || mit einer Frau in Geschlechtsbeziehungen stehen | ~ **extramatrimoniales** | extra-marital intercourse || außereheliche Beziehungen; außerehelicher Verkehr.

**relativement** *adv* Ⓐ [d'une manière relative] | relatively; comparatively || verhältnismäßig; relativ.

**relativement** *adv* Ⓑ [par rapport] | ~ **à une certaine affaire** | regarding to (referring to) (with reference to) a certain matter || mit Beziehung auf eine bestimmte Angelegenheit; auf eine bestimmte Sache bezüglich.

**relaxation** *f* Ⓐ | reduction [of a sentence] || Milderung *f* [einer Verurteilung].
**relaxation** *f* Ⓑ [remise en liberté] | release [of a prisoner] || Freilassung *f* [eines Gefangenen].
**relaxer** *v* [mettre en liberté] | ~ **un prisonnier** | to release a prisoner; to set a prisoner free (at liberty) || einen Gefangenen freilassen (wieder freilassen) (wieder auf freien Fuß setzen).
**relayer** *v* | **se** ~ | to work in shifts || in Schichten arbeiten.
**relecture** *f* | second reading || zweite Lesung *f*.
**relégation** *f* [peine de ~] | relegation to a penal colony || Verschickung *f* in eine Strafkolonie.
**relégué** *m* | convict who is sentenced to relegation || zur Verschickung verurteilter Sträfling *m*.
**reléguer** *v* | to relegate [sb.] to a penal colony || [jdn.] in eine Strafkolonie verschicken.
**relevage** *m* | ~ **de lettres** | collection of letters || Abholung *f* von Briefen; Briefabholung.
**relevant** *adj* Ⓐ | depending; dependent || abhängig; zugehörig | **terres** ~ **es de la Couronne** | crownlands || Krongüter *npl*.
**relevant** *adj* Ⓑ | ~ **de** | within the jurisdiction of || in der Zuständigkeit von.
**relevé** *m* Ⓐ [action de relever] | ~ **d'un compte** | making out (drawing up) of a statement of account || Erstellung *f* eines Rechnungsauszuges (eines Kontoauszuges).
**relevé** *m* Ⓑ [résumé écrit] | statement; return; summary; abstract; extract; list || Aufstellung *f*; Nachweisung *f*; Auszug *m* | ~ **de caisse** | statement of (the) cash; cash statement || Kassenausweis *m*; Kassenbericht *m* | ~ **de compte(s)** | statement of account(s); statement || Rechnungsaufstellung; Rechnungsauszug; Kontoauszug; Kontenauszug | ~ **des expéditions** | dispatch list || Versandnachweisung | ~ **de fortune** | statement of assets; summary of assets and liabilities; inventory || Vermögensübersicht *f*; Vermögensaufstellung; Vermögensverzeichnis *n* | ~ **des naissances** | table (summary) of births || Geburtenliste *f*.
★ ~ **général** | general statement || Hauptverzeichnis *n* | ~ **s officiels** | official returns || amtliche Nachweisungen *fpl* | ~ **statistique** | statistical return (report); list of statistics || statistischer Bericht; Statistik *f*.
★ ~ **journalier** | daily return (report) (statement) || Tagesnachweisung *f*; tägliche Aufstellung | ~ **mensuel** | monthly return || Monatsnachweisung *f*; Monatsnachweis *m* | ~ **trimestriel** | quarterly return || vierteljährliche Aufstellung; Quartalsnachweis *m* | ~ **annuel** | annual return || Jahresnachweisung; jährliche Aufstellung; Jahresausweis *m* | ~ **remis** | rendered account | gestellte (erstellte) Rechnung *f* | **faire un** ~ | to prepare a statement || ein Verzeichnis aufstellen.
**relevé** *m* Ⓒ [arpentage] | survey || Vermessung *f* | **faire le** ~ **d'un terrain** | to survey a piece of land || ein Stück Land vermessen.
**relèvement** *m* Ⓐ [action d'augmenter] | raising; rise; increase; augmentation || Erhöhung *f*; Ansteigen *n*; Steigerung *f* | ~ **des cours** | rise in prices; recovery of prices || Ansteigen (Anziehen *n*) der Kurse (Preise); Kursanstieg *m*; Preiserhöhung | ~ **des loyers** | increase of rents || Mietzinserhöhung | ~ **du niveau de vie** | improving (raising of) the standard of living || Hebung *f* des Lebensstandards (der Lebenshaltung) | ~ **des salaires** ① | salary increase; increase of salary; raise || Gehaltserhöhung; Gehaltszulage *f* | ~ **des salaires** ②; ~ **de paie** | increase (rise) of wages; wage increase || Lohnerhöhung | ~ **du taux officiel de l'escompte** | rise in (raising of) the bank rate (the official discount rate) || Erhöhung des Diskontsatzes; Diskonterhöhung | ~ **de taxe** ① | increase in charges || Gebührenerhöhung | ~ **de taxe** ② | increase in freight || Frachterhöhung | ~ **des taxes** | increase in taxation || Erhöhung der Besteuerung; Steuererhöhung | ~ **douanier** | increase in custom duties || Zollerhöhung.
**relèvement** *m* Ⓑ [dressement] | making out of a statement || Vorbereitung (Abfassung) einer Erklärung.
**relèvement** *m* Ⓒ [reprise] | recovery; revival || Wiederbelebung | ~ **des affaires** | recovery (revival) of business; business recovery || geschäftliche Wiederbelebung; Geschäftsbelebung *f* | ~ **de l'économie** | economic revival (recovery) (upswing) || Konjunkturaufschwung *m*; Konjunkturbelebung *f*.
**relèvement** *m* Ⓓ [état] | statement || Aufstellung *f*.
**relever** *v* Ⓐ [augmenter] | to raise; to increase || erhöhen | ~ **le cours de qch.** | to raise the value of sth. || den Wert von etw. erhöhen | ~ **le niveau de vie** | to improve (to raise) the standard of living || den Lebensstandard heben | ~ **les prix** | to increase the prices || die Preise erhöhen | ~ **les salaires** | to increase wages || die Löhne erhöhen | ~ **un tarif** | to raise a tariff || einen Tarif erhöhen | **se** ~ | to rise || sich erhöhen; sich steigern.
**relever** *v* Ⓑ [dresser] | to draw up; to make out || vorbereiten; erstellen | ~ **un compte** | to make out (to draw up) a statement of account || einen Kontoauszug machen (vorbereiten) | ~ **un fait** | to note (to record) a fact || eine Tatsache festhalten.
**relever** *v* Ⓒ [reprendre] | **se** ~ | to revive || sich beleben | **se** ~ **de qch.** | to recover from sth. || sich von etw. erholen.
**relever** *v* Ⓓ [dépendre de] | ~ **de q.** | to be dependant on sb. || von jdm. abhängen | ~ **de l'Article X** | to fall within the scope of Article X || unter Artikel X fallen | ~ **du droit public** | to be a matter of (to fall within the scope of) public law || unter das öffentliche Recht fallen | ~ **de la juridiction d'un état** | to be subject (to come under) the jurisdiction of a state || der Gerichtsbarkeit eines Staates unterliegen.
**relever** *v* Ⓔ [être responsable envers q.] | ~ **de q.** | to be responsible to sb. || jdm. verantwortlich sein.
**relever** *v* Ⓕ [délier; dégager] | to relieve || entbinden |

~ q. de ses fonctions | to relieve sb. of his office; to dismiss sb. || jdn. von seinen Pflichten (von seinem Amte) entbinden; jdn. entlassen | ~ q. d'une obligation | to release sb. from an obligation || jdn. einer Verpflichtung entheben | ~ q. de ses vœux | to release sb. from his vows || jdn. von seinem Gelübde entbinden.
**relever** v ⓖ [prendre] | ~ une empreinte digitale | to take a fingerprint || einen Fingerabdruck nehmen.
**relever** v ⓗ [arpenter] | ~ un terrain | to survey a piece of land || ein Stück Land vermessen.
**relié** part | bound || gebunden.
**reliquat** m | balance due || [der] geschuldete Restbetrag m | ~ d'un compte | balance of an account || Restguthaben n eines Kontos | ~ sans emploi ① | unexpended balance || unverteilter Restbetrag | ~ sans emploi ② | undistributed profit || unausgeschütteter Gewinnrest m.
**reliquataire** m [débiteur d'un reliquat de compte] | debitor of the balance of an account || Schuldner m eines Restguthabens.
**relire** v | ~ qch. | to reread sth. again; to read sth. over again || etw. wieder (nochmals) lesen.
**reliure** f ⓐ [art de lier] | bookbinding || Buchbinden n; Buchbinderei f | atelier (maison) de ~ | bookbinding shop || Buchbinderei f.
**reliure** f ⓑ [couverture] | binding || Einband m | ~ à anneaux | ring book (binder) || Ringbuch n.
**relocation** f ⓐ [location de nouveau] | reletting || Wiedervermietung f.
**relocation** f ⓑ [sous-location] | subletting || Untervermietung f.
**remaniage** m | altering; reshaping || Umänderung f; Umbildung f.
**remaniement, remaniment** m | alteration; modification || Abänderung f; Umänderung f; Umbildung f | ~ du cabinet; ~ du gouvernement; ~ du ministère; ~ ministériel | change in (reshuffle of) the cabinet; cabinet change (reshuffle) || Regierungsumbildung; Kabinettsumbildung; Ministerwechsel m | apporter des ~s à qch. | to alter (to recast) sth. || etw. umbilden.
**remanier** v | to alter; to recast; to reshape || umändern; umbilden | ~ le cabinet | to reshuffle the cabinet || das Kabinett (die Regierung) umbilden.
**remariage** m | remarriage || Wiederverheiratung f.
**remarier** v | se ~ | to marry again (a second time); to contract a new marriage || wieder heiraten; sich wiederverheiraten; eine neue Ehe eingehen.
**remarquable** adj | remarkable; noteworthy || bemerkenswert; beachtenswert | un personnage ~ | a prominent figure || eine hervorragende Persönlichkeit f.
**remarque** f ⓐ [attention] | attention || Beachtung f | digne de ~ | noteworthy; worthy of remark (of being mentioned) || beachtenswert; beachtlich; bemerkenswert; erwähnenswert.
**remarque** f ⓑ [observation] | remark || Bemerkung f | ~ déplacée | inopportune (improper) (unsuitable) remark || unangebrachte (unpassende) Bemerkung | ~ inopportune | ill-timed (untimely) (unseasonable) remark || unzeitgerechte (zur Unzeit gemachte) Bemerkung | faire une ~ | to make (to pass) a remark || eine Bemerkung machen.
**remarquer** v ⓐ | to remark || bemerken.
**remarquer** v ⓑ [observer] | to observe; to notice || beobachten | faire ~ qch. à q. | to call (to draw) sb.'s attention to sth.; to point sth. out to sb. || jds. Aufmerksamkeit auf etw. lenken; jdn. auf etw. aufmerksam machen.
**remballage** m | repacking || Wiederverpackung f | droit de ~ | repacking fee || Wiederverpackungsgebühr f.
**remballer** v | to pack again; to repack || wiederverpacken.
**rembarquement** m ⓐ [de personnes] | re-embarkation || Wiedereinschiffung f.
**rembarquement** m ⓑ [de marchandises] | reshipping; reshipment || Wiederverladung f.
**rembarquer** v ⓐ [se ~] | to re-embark || sich wiedereinschiffen.
**rembarquer** v ⓑ [remettre dans un navire] | to reship || wieder (neu) verladen.
**reboursabilité** f | repayability; redeemability || Rückzahlbarkeit f; Ablösbarkeit f; Einlösbarkeit f.
**remboursable** adj | repayable; redeemable || rückzahlbar; ablösbar | ~ sur demande | repayable on demand || auf Verlangen rückzahlbar | argent ~ sur demande | money (loans) on call; daily (day-to-day) money (loans); call money || tägliches Geld n; Geld auf (gegen) tägliche Kündigung; täglich kündbares Geld | obligations ~s; titres ~s | redeemable bonds (debentures) (securities) || ablösbare (tilgbare) (rückzahlbare) Schuldverschreibungen fpl (Obligationen fpl) (Titel mpl) | ~ en or | redeemable (to be redeemed) in gold || in Gold rückzahlbar (einlösbar) | ~ au pair | repayable at par || al pari rückzahlbar | ~ sous réserve d'avis de retrait | subject to notice of withdrawal || gegen Kündigung rückzahlbar.
★ ir~ | not repayable; irredeemable; not redeemable || nicht rückzahlbar; nicht tilgbar | être ~ ; devenir ~ | to be due (to become due) for repayment || zur Rückzahlung fällig sein (fällig werden); rückzahlbar sein (werden).
**remboursement** m ⓐ | repayment; reimbursement; refund; redemption; return || Rückzahlung f; Rückerstattung f; Einlösung f | action en ~ | action for repayment || Klage f auf Rückzahlung (auf Rückerstattung) | ~ par anticipation | repayment (redemption) before due date; repayment by anticipation || Rückzahlung (Einlösung) vor Fälligkeit | ~ de capital ① | repayment of a capital sum || Rückzahlung eines Kapitalbetrages | ~ de capital ② | repayment (return) of the capital; capital repayment || Rückzahlung des Kapitals; Kapitalrückzahlung | conditions de ~ | terms of redemption (of repayment) || Rückzahlungsbedingungen fpl; Amortisationsbedingungen | cours du ~ | redemption rate; rate of redemption || Ab-

**remboursement** *m* Ⓐ suite
lösungskurs *m;* Einlösungskurs; Tilgungssatz | **date de (du)** ~ | redemption date || Einlösungstag *m;* Einlösungstermin *m* | ~ **des droits de douane (d'importation)** | customs drawback; drawback || Zollrückerstattung; Zollrückvergütung | ~ **d'emprunts** | repayment of loans (of bonds); loan (bond) redemption || Rückzahlung von Anleihen; Anleiheablösung *f* | ~ **des frais** | reimbursement (refund) (repayment) of expenses (of costs) || Kostenerstattung; Kostenersatz *m;* Spesenersatz | ~ **de l'impôt** | refund of the tax; tax refund | Rückerstattung der Steuer; Steuerrückerstattung | ~ **d'obligations** | bond redemption || Pfandbriefablösung | ~ **en or** | redemption in gold || Rückzahlung in Gold | ~ **au pair** | redemption (repayment) at par || Einlösung (Rückzahlung) zum Nennwert | **prime de** ~ | redemption premium || Rückkaufsprämie *f;* Einlösungsprämie | ~ **par tirages;** ~ **par voie de tirage** | redemption by drawings || Tilgung *f* (Einlösung *f*) (Amortisation *f*) durch Ziehung (durch Auslosung) | **valeur de** ~ | redemption (surrender) value || Einlösungswert *m;* Rückzahlungswert | ~ **anticipé** | repayment (redemption) before due date; anticipated repayment || Rückzahlung (Einlösung) vor Fälligkeit | ~ **anticipé de dettes** | anticipated debt repayment || vorzeitige Schuldenablösung *f* | **contre** ~ | against refund || gegen Rückerstattung.

**remboursement** *m* Ⓑ [retrait] | withdrawal || Abhebung *f* | **autorisation de** ~ | authorization to withdraw || Ermächtigung zur Abhebung.

**remboursement** *m* Ⓒ | cash on delivery; c. o. d. || Erhebung *f* durch Nachnahme; Nachnahme *f* | **bulletin de** ~ | cash-on-delivery form || Nachnahmeschein *m* | **colis (envoi) contre** ~ | cash-on-delivery package || Nachnahmepaket *n;* Nachnahmesendung *f* | **droit de** ~ | cash-on-delivery fee || Nachnahmegebühr *f* | **livraison contre** ~ | payment (cash) on delivery || Lieferung *f* gegen Nachnahme; Nachnahmelieferung | **mandat de** ~ | collection by (through) the post || Postauftrag *m;* Aufzug zur Einziehung durch die Post | **montant du** ~ | amount charged forward (to be collected on delivery) || Nachnahmebetrag *m* | **envoyer qch. contre** ~ | to send sth. against cash on delivery || etw. gegen Nachnahme senden | **faire suivre qch. en** ~ | to charge sth. forward; to collect sth. on delivery || etw. durch Nachnahme erheben | **contre** ~ | against cash on delivery || gegen (unter) Nachnahme.

**rembourser** *v* | to repay; to reimburse; to pay back; to refund; to return || zurückzahlen; zurückbezahlen; erstatten; zurückerstatten | ~ **un billet;** ~ **un effet;** ~ **une lettre de change** | to hono(u)r (to meet) (to retire) a bill of exchange || einen Wechsel einlösen | ~ **ses créanciers** | to satisfy (to pay off) one's creditors || seine Gläubiger befriedigen | **se** ~ **de ses débours** | to be reimbursed for one's expenses || seine Kosten (Ausgaben) erstattet erhalten | ~ **un emprunt** | to pay off (to redeem) (to retire) a loan || eine Anleihe zurückzahlen (tilgen) | ~ **des frais** | to reimburse expenses (cost) || Kosten erstatten | ~ **des obligations** | to retire bonds; to redeem debentures || Schuldverschreibungen (Obligationen) einlösen (tilgen) | **à** ~ **en or** | redeemable (to be redeemed) in gold || in Gold rückzahlbar (einlösbar).

★ ~ **q. de qch.** | to repay (to reimburse) sb. for sth. || jdn. für etw. entschädigen | **se** ~ | to reimburse os. || sich entschädigen; sich schadlos halten.

**remède** *m* Ⓐ [mesure pour remédier à] | remedy; remedial measure || Abhilfe *f;* Abhilfemaßnahme *f* | **porter (apporter)** ~ **à un inconvénient** | to remedy an inconvenience || einem Übelstande abhelfen.

**remède** *m* Ⓑ [tolérance] | remedy of the mint; remedy || Toleranz *f* | ~ **d'aloi** | tolerance (remedy) of fineness || Remedium *n*.

**remédier** *v* | ~ **à une situation** | to remedy (to restore) a situation || eine Lage wiederherstellen | ~ **à l'usure** | to make good for wear and tear || für Abnützung aufkommen | ~ **à un vice** | to repair a defect || einem Mangel abhelfen; einen Mangel heilen | ~ **à qch.** | to remedy sth. || für etw. Abhilfe schaffen.

**remerciement, remercîment** *m* | thanks *pl* || Dank *m* | **adresse de** ~ **s** | address (letter) of thanks || Dankadresse *f;* Dankschreiben *n* | **faire (exprimer) (présenter) ses** ~ **s à q.** | to thank sb.; to tender (to offer) sb. one's thanks || jdm. danken; jdm. seinen Dank aussprechen | **voter des** ~ **s à q.** | to pass (to return) a vote of thanks to sb. || jdm. [durch Abstimmung] den Dank aussprechen | **avec mes** ~ **s anticipés** | thanking you in anticipation (in advance) || indem ich Ihnen im voraus danke.

**remercier** *v* Ⓐ | ~ **q. de qch.** | to thank sb. for sth. || jdm. für etw. danken (Dank sagen); jdm. etw. verdanken [S].

**remercier** *v* Ⓑ [congédier] | ~ **un employé** | to dismiss (to discharge) an employee || einen Angestellten entlassen.

**réméré** *m* | repurchase; redemption || Rückkauf *m;* Wiederkauf *m* | **acheteur à** ~ ① | seller who has the right of repurchase || Rückkaufsberechtigter *m* | **acheteur à** ~ ② | seller who exercises his right of repurchase; repurchaser || Rückkäufer *m* | **action en (de)** ~ | action which is based on a right of repurchase || Klage *f* auf Grund eines Rückkaufsrechtes | **droit (faculté) (pacte) de** ~ | option (right) of repurchase || Wiederkaufsrecht *n;* Recht des Wiederkaufs | **prix du** ~ | redemption price || Rückkaufspreis *m;* Wiederkaufspreis | **vente à** ~ | sale with option (privilege) of repurchase || Verkauf *m* unter Vorbehalt des Rückkaufsrechtes.

**remettant** *m* | remitter; sender of money || Einzahler *m;* Posteinzahler.

**remetteur** *m* | sender || Absender *m;* Aufgeber *m*.

**remetteur** *adj* | remitting || überweisend | **banque** ~ **se** | remitting bank || überweisende Bank *f*.

**remetteuse** *f* | remitter; sender ‖ Übersenderin *f*; Absenderin; Einsenderin; Einzahlerin *f*.
**remettre** *v* Ⓐ [livrer] | to hand; to hand over; to deliver ‖ abliefern; aufgeben | ~ **sa démission** | to tender one's resignation ‖ seine Entlassung (seine Demission) einreichen | ~ **une affaire au jugement de q.** | to refer a matter to sb.'s judgment ‖ eine Sache jdm. zur Beurteilung überlassen (übergeben) | ~ **q. à la justice** | to hand sb. over to justice ‖ jdn. der Gerechtigkeit überantworten | ~ **une lettre** | to deliver a letter ‖ einen Brief zustellen | ~ **une affaire entre les mains de q.** | to place a matter into sb.'s hands ‖ eine Sache in jds. Hände legen | ~ **qch. en nantissement** | to pledge (to pawn) sth. ‖ etw. verpfänden (zum Pfand geben) (als Pfand übergeben) | ~ **q. entre les mains de la police** | to turn sb. over to the police ‖ jdn. der Polizei überantworten.
**remettre** *v* Ⓑ [faire envoi] | to remit ‖ übersenden; übermitteln | ~ **de l'argent (une somme) à q.** | to remit money (a sum of money) to sb. ‖ Geld an jdn. überweisen; jdm. Geld (einen Geldbetrag) überweisen.
**remettre** *v* Ⓒ [restituer] | to restore ‖ zurückerstatten; wiederherstellen | ~ **q. dans ses biens** | to restore his property to sb.; to restore sb.'s property ‖ jdm. sein Eigentum zurückerstatten | ~ **q. dans ses droits** | to restore sb. to his rights ‖ jdn. in seine Rechte wiedereinsetzen | ~ **qch. en son premier état** | to restore sth. to its former condition ‖ etw. wieder in den früheren Zustand versetzen (zurückversetzen) | ~ **q. en possession de qch.** | to restore sth. to sb. ‖ jdm. etw. zurückerstatten; jdm. den Besitz an etw. zurückgewähren | ~ **q. sur le trône** | to restore sb. to the throne ‖ jdn. wieder auf den Thron bringen.
**remettre** *v* Ⓓ [se dessaisir de] | ~ **une charge** | to hand over one's duties to sb. else ‖ sein Amt (seine Stellung) einem andern übertragen.
**remettre** *v* Ⓔ [recommencer] | **se ~ au travail** | to resume work; to start (to set to) work again ‖ die Arbeit wiederaufnehmen.
**remettre** *v* Ⓕ [pardonner] | to pardon ‖ verzeihen | ~ **une offense à q.** | to pardon sb. an offense ‖ jdm. ein Vergehen verzeihen.
**remettre** *v* Ⓖ [différer] | to put off; to defer; to postpone; to adjourn ‖ verschieben; hinausschieben; vertagen | ~ **une affaire** | to defer (to put off) a matter ‖ eine Angelegenheit verschieben | ~ **une cause** | to postpone (to adjourn) (to remand) a case; to allow a case to stand over ‖ eine Sache vertagen | ~ **ses créanciers** | to put off one's creditors ‖ seine Gläubiger vertrösten.
**remettre** *v* Ⓗ [confier] | to entrust ‖ anvertrauen | ~ **des fonds à q.** | to entrust money to sb. ‖ jdm. Geld (Gelder) anvertrauen.
**remettre** *v* Ⓘ [réconcilier] | to reconcile ‖ miteinander aussöhnen.
**remettre** *v* Ⓚ [restaurer] | ~ **qch. en état** | to repair sth.; to put sth. into a state of repair ‖ etw. instandsetzen | ~ **un navire à flot** | to refloat a ship; to set (to get) a ship afloat again ‖ ein Schiff wieder flott machen | ~ **qch. à neuf** | to render sth. like new ‖ etw. wieder wie neu machen.
**remettre** *v* Ⓛ [faire remise de] | to remit ‖ erlassen | ~ **une dette;** ~ **une obligation** | to remit (to cancel) a debt ‖ eine Schuld erlassen | ~ **une peine** | to remit a penalty (a sentence) ‖ eine Strafe erlassen.
**remettre** *v* Ⓜ [accorder un rabais] | to allow a discount ‖ einen Nachlaß gewähren | ~ **... pourcent pour un montant** | to allow ... percent on an amount ‖ auf einen Betrag ... Prozent nachlassen.
**remettre** *v* Ⓝ [s'en rapporter] | **s'en ~ à q.** | to make reference to sb. ‖ sich auf jdn. beziehen | **s'en ~ à q. de qch.** | to rely on sb. for sth. ‖ sich wegen etw. auf jdn. verlassen.
**remeubler** *v* | to refurnish ‖ neu möblieren.
**remise** *f* Ⓐ [livraison] | delivery; handing; handing over ‖ Ablieferung *f*; Aushändigung *f*; Übergabe *f* | **droit de ~ à domicile** | delivery fee ‖ Zustellgebühr *f* | **par exprès** | express (special) delivery ‖ Eilzustellung *f* | ~ **à la poste** | delivery at the post ‖ Aufgabe *f* zur (bei der) Post; Postaufgabe | **payable contre ~ de** | payable on (upon) presentation of ‖ zahlbar gegen Vorlage (Einreichung) (Übergabe) von | **lors de la ~ de la lettre** | on (upon) delivery of the letter ‖ nach erfolgter Zustellung des Briefes | ~ **par la voie des airs** | air (airmail) delivery ‖ Zustellung *f* auf dem Luftwege | **contre ~ de ...** | on surrender of ... ‖ gegen Aushändigung von ...
**remise** *f* Ⓑ [envoi de valeurs] | remittance ‖ Überweisung *f*; Übermittlung *f* | **faire une ~** | to make a remittance ‖ eine Überweisung machen | **faire ~ d'une somme d'argent** | to remit (to make a remittance of) a sum of money ‖ einen Geldbetrag überweisen.
**remise** *f* Ⓒ [restitution] | restoration ‖ Rückerstattung *f* | ~ **en son premier état (en son état antérieur)** | restoration to its former state (condition) ‖ Wiederherstellung des vorigen (früheren) (ursprünglichen) Zustandes | ~ **d'un objet trouvé** | restoration (return) of lost property ‖ Rückerstattung eines verlorenen Gegenstandes.
**remise** *f* Ⓓ [~ de service] | handing over of one's duties ‖ Amtsübergabe *f*.
**remise** *f* Ⓔ [rémission] | remission ‖ Erlaß *m* | ~ **de l'amende** | remission of the fine ‖ Erlaß der Geldstrafe | ~ **de dette;** ~ **d'une dette** | remission (remittal) of a debt ‖ Erlaß einer Schuld; Schulderlaß | **faire ~ d'une dette** | to remit (to cancel) a debt ‖ eine Schuld erlassen (streichen) | ~ **de l'impôt** | remission of the tax ‖ Erlaß der Steuer; Steuererlaß | ~ **d'intérêts** | remission of interest ‖ Zinserlaß; Zinsenstreichung | **demande en ~ d'intérêts** | action for remission of interest ‖ Klage *f* auf Zinserlaß | ~ **d'une peine** | remission (remittal) of a penalty ‖ Erlaß einer Strafe; Straferlaß.
**remise** *f* Ⓕ [rabais] | allowance; discount; rebate;

**remise** *f* Ⓕ *suite*
reduction || Nachlaß *m;* Ermäßigung *f;* Rabatt *m* | **faire une ~ sur un article** | to allow a discount on an article || auf einen Artikel einen Nachlaß (einen Rabatt) gewähren | **~ sur les marchandises** | trade discount || Warenrabatt; Warendiskont *m;* Handelsrabatt | **~ d'intérêts** | reduction of interest; lowering of the rate of interest || Zinsherabsetzung *f;* Zinssenkung *f;* Zinsnachlaß *f* | **demande en ~ d'intérêts** | action for reduction of interest || Klage *f* auf Zinsherabsetzung (auf Zinsnachlaß) | **accorder une ~ sur lex prix** | to allow a discount off the prices | auf die Preise einen Rabatt (einen Nachlaß) gewähren | **sur ~** | additional discount || Sonderrabatt | **accorder une forte ~** | to allow a heavy discount || einen starken Nachlaß gewähren.
**remise** *f* Ⓖ [rabais au détail] | retail discount || Kleinhandelsrabatt.
**remise** *f* Ⓗ [commission] | commission; agent's commission || Provision; Vertreterprovision.
**remise** *f* Ⓘ [effet de commerce] | bill of exchange; bill || Wechsel; Rimesse.
**remise** *f* Ⓚ [~ en état] | repairing; reconditioning || Instandsetzung; Wiederinstandsetzung | **~ à flot** | refloating || Wiederflottmachen.
**remise** *f* Ⓛ [délai] | delay; postponement; adjournment; putting off || Verschiebung; Vertagung; Zurückstellung | **~ des débats** | suspension of the hearing (of the trial) || Aussetzung der Verhandlung.
**remisier** *m* | intermediate broker; half-commission man; intermediary || Zwischenmakler *m.*
**rémission** *f* | **~ d'une dette** | remission (remittal) of a debt || Erlaß *m* einer Schuld; Schulderlaß | **sans ~** | relentlessly || unnachgiebig; unerbittlich.
**remontrance** *f* [avertissement; réprimande] | remonstrance; reproach; representation; blame || Vorhalt *m;* Vorhaltung *f;* Gegenvorstellung *f;* Tadel *m;* Vorwurf *m;* Verweis *m* | **faire des ~s à q. au sujet de qch.** | to make representations to sb. about sth.; to remonstrate with sb. upon sth. || jdm. wegen etw. Vorhaltungen (Vorhalte) (Gegenvorstellungen) machen; jdm. etw. vorhalten.
**remorquage** *m* Ⓐ | towage; towing || Schleppschiffahrt *f* | **entrepreneur de ~** | towage contractor || Schleppschiffahrtsunternehmer *m.*
**remorquage** *m* Ⓑ [droits (frais) de ~] | towage dues; towage || Schleppgebühren *fpl;* Schlepplohn *m.*
**remorque** *f* | towing || Schleppen *n* | **prendre qch. à la ~ ; donner la ~ à qch.** | to take sth. in tow; to tow || etw. in Schlepp (in Schlepptau) nehmen; etw. schleppen (abschleppen) | **être à la ~** | to be in tow (towed) || im Schlepptau sein; geschleppt (abgeschleppt) werden.
**remorquer** *v* | to tow || schleppen; abschleppen.
**rempaqueter** *v* | to pack again || wiederverpacken.
**remplaçable** *adj* | replaceable; to be replaced || ersetzbar; zu ersetzen.
**remplaçant** *m* Ⓐ | locum tenens; deputy; stand-in || Stellvertreter *m.*

**remplaçant** *m* Ⓑ | substitute || Ersatzmann *m.*
**remplacement** *m* Ⓐ [substitution] | **en ~ de q.** | in the place of sb. || an jds. Stelle.
**remplacement** *m* Ⓑ | replacement; substitute || Ersatz *m* | **coût (frais) de ~** | replacement cost *pl* || Wiederbeschaffungskosten *pl* | **valeur de ~** | replacement value || Wiederanschaffungswert *m;* Wiederbeschaffungswert | **en ~ de qch.** | in the place of sth.; as a substitute for sth. || als Ersatz für etw.
**remplacements** *mpl* | replacements *pl* || Ersatzbeschaffungen *fpl.*
**remplacer** *v* Ⓐ [faire l'intérim] | **~ q.** | to deputize for sb.; to act as deputy for sb. (as sb.'s deputy) || jdn. vertreten; als jds. Stellvertreter (in jds. Stellvertretung) handeln.
**remplacer** *v* Ⓑ [suppléer] | **~ q.** | to do duty for sb. || für jdn. Dienst tun.
**remplacer** *v* Ⓒ [nommer un successeur] | **~ q.** | to appoint a successor to sb. || jdm. einen Nachfolger ernennen.
**remplacer** *v* Ⓓ [prendre la place de] | **~ qch.** | to take the place of sth.; to replace sth.; to serve as substitute for sth. || etw. ersetzen; als Ersatz von etw. dienen.
**remplir** *v* Ⓐ | to fulfil; to comply with || erfüllen | **~ le but** | to serve (to answer) the purpose || den Zweck erfüllen | **~ son devoir** | to perform (to do) one's duty || seine Pflicht erfüllen (tun) | **~ les formalités** | to comply with the formalities || die Formvorschriften einhalten; die Formalitäten erfüllen | **~ les instructions de q.** | to fulfil (to carry out) sb.'s instructions || jds. Anweisungen (Instruktionen) ausführen | **~ une mission** | to perform (to carry out) a mission || eine Mission erfüllen | **~ une obligation** | to fulfil an obligation || eine Verbindlichkeit erfüllen | **~ une promesse** | to fulfil (to perform) a promise || ein Versprechen erfüllen (einhalten).
**remplir** *v* Ⓑ [combler] | **~ une place** | to fill a post || eine Stelle besetzen.
**remplir** *v* Ⓒ [occuper] | **~ une place** | to occupy a position || eine Stelle innehaben | **~ un rôle** | to fill (to play) a part || eine Rolle spielen.
**remplir** *v* Ⓓ [~ des blancs; ~ des vides] | to fill in; to complete || ausfüllen | **~ une formule; ~ un imprimé** | to fill in a form || ein Formular (einen Vordruck) ausfüllen | **~ un questionnaire** | to answer a questionnaire || einen Fragebogen ausfüllen.
**remplissure** *f* Ⓐ; **remplissage** *m* | filling in || Ausfüllen *n.*
**remplissure** *f* Ⓑ | [the] space filled in | [die] ausgefüllte Stelle.
**remploi** *m* Ⓐ | re-employment; re-use || Wiedergebrauch *m.*
**remploi** *m* Ⓑ [réinvestissement de sommes réalisées] | reinvestment [of proceeds] || Wiederanlegung *f* [von Erträgnissen].
**remployer** *v* | **~ qch.** | to employ sth. (to make use of sth.) again || etw. wiederverwenden; etw. wieder-

anwenden | ~ **de l'argent** | to reinvest money || Geld wiederanlegen.

**remprisonnement** *m* | reimprisonment || Wiedereinlieferung *f* ins Gefängnis.

**remprisonner** *v* | to reimprison || wiedereinliefern ins Gefängnis.

**remprunter** *v* | to borrow again || wieder leihen (borgen).

**rémunérant** *adj* | remunerative; paying; profitable || gewinnbringend; einträglich;

**rémunérateur** *adj* | remunerative; paying; lucrative; profitable || gewinnbringend; einträglich, lohnend | **activité** ~ **trice** | profitable (gainful) employment || lohnende (einträgliche) Beschäftigung *f* | **entreprise** ~ **trice** | paying concern; profitable business || gewinnbringendes (einträgliches) (gutgehendes) Unternehmen *n* (Geschäft *n*) | **prix** ~ | profitable price | lohnender Preis *m* | **travail** ~ | remunerative work || nutzbringende (lohnende) (einträgliche) Arbeit *f* | **peu** ~ | unremunerative; which does not pay; unproductive || uneinträglich; wenig einbringend; unproduktiv.

**rémunération** *f* | remuneration; consideration; compensation [USA] || Vergütung *f*; Entgelt *n*; Entlohnung *f*; Gegenleistung *f* | ~ **des apports** | consideration for assets brought in || Entgelt (Gegenleistung) für das Einbringen | ~ **du capital** | return on capital; capital return || Kapitalertrag *m*; Kapitalverzinsung *f* | **égalité des** ~ **s** | equal remuneration || gleiches Entgelt | ~ **des (pour les) heures supplémentaires** | payment of (for) overtime; overtime pay; overtime || Entgelt für Überstunden; Überstundenvergütung; Überstundenlohn *m* | ~ **en nature** | consideration (remuneration) in kind || Gegenleistung in Natur | ~ **de ses services** | remuneration for his services || Entlohnung für seine Dienste | **en** ~ **de vos services** | in consideration of (in payment for) your services || als Vergütung für Ihre (in Bezahlung Ihrer) Dienste | ~ **égale à (pour) travail égal** | equal pay for equal work || gleicher Lohn (gleiche Entlohnung) für gleiche Arbeit | ~ **pécuniaire** | remuneration in cash; cash remuneration || Vergütung (Gegenleistung) in bar; Barvergütung; Barentschädigung *f*.
★ **contre** ~ **; moyennant** ~ | against (for a) consideration; for a valuable (for good) consideration || entgeltlich; gegen Entgelt; gegen Entlohnung | **en** ~ **de** | as consideration for; as payment for; in remuneration for || als Entgelt (Vergütung) (Entschädigung) (Entlohnung) für | **sans** ~ ① | without valuable consideration || unentgeltlich; ohne Gegenleistung | **sans** ~ ② | unpaid; unremunerated || unbezahlt; ohne Vergütung.

**rémunératoire** *adj* | against a consideration; against valuable consideration; against payment || entgeltlich; gegen Entgelt; gegen Bezahlung.

**rémunéré** *adj* | paid || bezahlt; gegen Bezahlung; gegen Vergütung | **non-** ~ | unremunerated; unpaid || unbezahlt; ohne Vergütung | ~ **ou non** | paid or unpaid || entgeltlich oder unentgeltlich.

**rémunérer** *v* | to remunerate; to pay || entlohnen; bezahlen | ~ **q. de ses services** | to remunerate sb. for his services || jdn. für seine Dienste entlohnen.

**rencaissage** *m;* **rencaissement** *m* | ~ **de monnaie** | receiving money back || Rückempfang *m* von Geld.

**rencaisser** *v* | ~ **de fonds** | to receive money back; to have money refunded || Geld zurückempfangen.

**renchérir** *v* Ⓐ [augmenter le prix] | ~ **qch.** | to make sth. dearer; to raise the price of sth. || etw. teurer machen; etw. verteuern; den Preis von etw. erhöhen | ~ **les taux d'intérêt** | to raise interest rates || die Zinssätze erhöhen.

**renchérir** *v* Ⓑ [devenir plus cher] | to become dearer; to rise (to advance) (to increase) (to go up) in price || teurer werden; im Preis steigen.

**renchérir** *v* Ⓒ [faire plus] | ~ **sur q.** | to outbid sb. || jdn. überbieten.

**renchérissement** *m* Ⓐ | rise (advance) (increase) in price || Erhöhung *f* des Preises; Preiserhöhung.

**renchérissement** *m* Ⓑ | price increases *pl* || Erhöhung *f* der Preise; Verteuerung *f* | ~ **du crédit** | making credit dearer; credit becoming dearer || Verteuerung des Kredits | **lutte (mesures) contre le** ~ **; mesures pour combattre le** ~ | measures to restrain (to fight) price increases || Bekämpfung *f* der Teuerung; Maßnahmen *fpl* zur Teuerungsbekämpfung | **endiguer le** ~ | to fight price increases || die Teuerung bekämpfen.

**renchérisseur** *m* Ⓐ | runner up of prices || Preistreiber *m*.

**renchérisseur** *m* Ⓑ [surenchérisseur] | outbidder || höherer Bieter *m*.

**rencontre** *f* Ⓐ | encounter || Zusammentreffen *n* | **connaissance de** ~ | chance acquaintance || Zufallsbekanntschaft *f*.

**rencontre** *f* Ⓑ | collision || Zusammenstoß *m* Kollision.

**rencontre** *f* Ⓒ [gisements] | ~ **d'or** | occurrence of gold || Goldvorkommen *n* | ~ **de pétrole** | oil strike || Auffinden *n* (Entdecken *n*) von Erdöl; Erdölvorkommen.

**rencontrer** *v* Ⓐ | ~ **q.** | to meet sb.; to run across sb. || jdn. treffen; mit ihm zusammentreffen | ~ **un accueil hostile** | to meet with a hostile reception | feindselig (ablehnend) aufgenommen werden | ~ **un argument** | to refute an argument || einem Argument entgegentreten | ~ **des difficultés** | to encounter (to meet with) difficulties || Schwierigkeiten begegnen; auf Schwierigkeiten stoßen | **se** ~ **en duel** | to fight a duel || einen Zweikampf (ein Duell) austragen; sich schlagen; sich duellieren | ~ **un indice** | to hit upon a clue || einen Anhaltspunkt finden | ~ **des obstacles** | to meet with obstacles || auf Hindernisse stoßen.

**rencontrer** *v* Ⓑ [se ~] | to collide; to come into collision || zusammenstoßen; einen Zusammenstoß haben.

**rendement** *m* Ⓐ [produit] | yield; return || Ertrag *m*; Erträgnis *n* | ~ **d'un capital** | yield of a capital; capital return || Kapitalertrag | ~ **des impôts** | yield

**rendement** *m* Ⓐ *suite*
of taxes; tax receipts *pl* (revenue); revenue from taxation ‖ Steueraufkommen *n;* Steuerertrag; Steuereinnahmen *fpl* | ~ **d'origine étrangère** | revenue from sources abroad ‖ Erträgnisse *npl* ausländischen Ursprungs | **valeur de** ~ | productive value ‖ Ertragswert *m* | ~ **brut** ① | gross return (proceeds *pl* ) ‖ Rohertrag; Bruttoertrag | ~ **brut** ② | gross yield ‖ Bruttorendite *f* | **le** ~ **brut moyen** | the average gross return ‖ der mittlere Bruttoertrag | **le** ~ **global brut** | the total gross return ‖ der gesamte Bruttoertrag | **à gros** ~ | bearing (yielding) high interest ‖ hochverzinslich | ~ **moyen** | average return (yield) ‖ Durchschnittsertrag | ~ **net** | net return ‖ Reinertrag; Nettoertrag | ~ **supplémentaire** | excess yield; surplus ‖ Mehrertrag; zusätzlicher Ertrag.
**rendement** *m* Ⓑ [effet utile] | output ‖ Leistung *f* | ~ **d'ensemble** | aggregate output ‖ Gesamtleistung | ~ **à l'heure** | output per hour ‖ Stundenleistung | ~ **par homme et poste** | output per manshift; o. m. s. ‖ Leistung pro Mann und Schicht | ~ **de l'impôt** | tax yield (revenue) ‖ Steueraufkommen *n;* Steuerertrag *m* | **la notion de** ~ | the principle of efficiency ‖ das Leistungsprinzip | **prime de** ~ | production bonus ‖ Leistungsprämie *f;* Produktionsprämie.
★ ~ **annuel** | annual (yearly) output ‖ Jahresleistung | **de (à) bon** ~ | efficient ‖ leistungsfähig; von guter Leistung | ~ **économique** | economic performance; output ‖ Wirtschaftsleistung | ~ **moyen** | mean efficiency ‖ Durchschnittsleistung | **travailler à plein** ~ | to work to full capacity ‖ mit voller Leistung arbeiten | ~ **utile** | efficiency ‖ Nutzleistung; Nutzeffekt *m*.
**rendez-vous** *m* Ⓐ | appointment ‖ Verabredung *f* | **donner (fixer) un** ~ **à q.** | to make an appointment with sb. ‖ mit jdm. eine Verabredung treffen.
**rendez-vous** *m* Ⓑ [lieu] | place of meeting ‖ Ort *m* der Verabredung.
**rendre** *v* Ⓐ [restituer; remettre] | to return; to give back ‖ zurückgeben; zurückerstatten | ~ **un dépôt** | to return a deposit ‖ einen hinterlegten Betrag zurückgeben | **à** ~ | to be returned; returnable ‖ zurückzugeben; zurückzuerstatten.
**rendre** *v* Ⓑ [porter; conduire] | to deliver ‖ liefern | ~ **des marchandises à destination** | to deliver goods at their destination ‖ Waren an ihrem Bestimmungsort zustellen | ~ **des marchandises à domicile** | to deliver goods at the home ‖ Waren ins Haus liefern (zustellen).
**rendre** *v* Ⓒ [payer de retour] | ~ **de l'argent** | to pay back (to repay) money ‖ Geld zurückzahlen.
**rendre** *v* Ⓓ [reproduire] | to reproduce ‖ wiedergeben | ~ **un passage** | to render a passage ‖ eine Stelle wiedergeben.
**rendre** *v* Ⓔ [rapporter] | to yield; to produce ‖ einbringen; erbringen.
**rendre** *v* Ⓕ [faire] | ~ **qch. public** | to make (to render) sth. public; to publish sth.; to give public notice of sth. ‖ etw. öffentlich bekanntmachen (bekanntgeben); etw. veröffentlichen | ~ **q. responsable de qch.** | to make (to hold) sb. liable (responsible) (accountable) for sth. ‖ jdn. für etw. haftbar (verantwortlich) machen; jdn. für etw. in Anspruch nehmen.
**rendre** *v* Ⓖ [prononcer] | to pronounce ‖ aussprechen | ~ **un arrêt;** ~ **un jugement** | to pronounce (to enter) (to pass) (to deliver) judgment ‖ ein Urteil (eine Entscheidung) erlassen (fällen) (verkünden) | ~ **un verdict** | to return (to bring in) a verdict ‖ einen Spruch fällen.
**rendre** *v* Ⓗ | to give | geben; erteilen | ~ **compte** | to render an account ‖ Rechnung legen | ~ **compte de qch.** | to give (to render) an account of sth.; to account for sth.; to make (to give) a report of sth. ‖ über etw. Rechenschaft ablegen; über etw. Bericht erstatten; über etw. berichten | ~ **les derniers honneurs (les honneurs suprêmes) à q.** | to pay (to render) the last honors to sb. ‖ jdm. die letzte Ehre (die letzten Ehren) erweisen | ~ **la justice** | to administer justice (the law) ‖ die Rechtspflege ausüben; Recht sprechen | ~ **une moyenne de . . .** | to give an average of . . . ‖ einen Durchschnitt von . . . ergeben | ~ **témoignage à q.** | to testify (to give evidence) in sb.'s favor ‖ zu jds. Gunsten aussagen; für jdn. günstig aussagen [VIDE: **témoignage** *m* Ⓐ].
**rendre** *v* Ⓘ [se ~ ] | **se** ~ **par capitulation** | to surrender on terms ‖ kapitulieren | **se** ~ **prisonnier** | to give os. up ‖ sich gefangen geben | **se** ~ **prisonnier entre les mains de la police** | to give os. up (to surrender) to the police ‖ sich der Polizei stellen.
**rendre** *v* Ⓚ [aller] | **se** ~ **dans un lieu** | to go (to proceed) to a place ‖ sich an einen Ort begeben.
**rendu** *m* | returned article ‖ Rückware *f;* Retourware | ~ **s sur achats (sur ventes)** | returns *pl;* goods sold and returned ‖ Rücklieferungen *fpl* | **journal des** ~ **s** | returns book ‖ Retourenjournal *n* | **faire un** ~ | to return an article ‖ eine Ware zurückliefern.
**renfermer** *v* Ⓐ [enfermer de nouveau] | ~ **q.** | to lock sb. up again ‖ jdn. wieder einsperren | ~ **q. dans une prison** | to imprison sb. again ‖ jdn. wieder ins Gefängnis sperren.
**renfermer** *v* Ⓑ [comprendre] | to comprise; to include; to contain ‖ enthalten; einschließen; umfassen; einbegreifen.
**renfermer** *v* Ⓒ [se limiter] | **se** ~ **dans ses instructions** | to confine os. to one's instructions ‖ sich an seine Anweisungen halten.
**renforcement** *m* | strengthening; reinforcement ‖ Verstärkung *f;* Verschärfung *f* | ~ **du blocus** | tightening of the blockade ‖ Verschärfung der Blockade | ~ **du contrôle** | tightening of the control ‖ Verschärfung der Kontrolle; Kontrollverschärfung | ~ **des dispositions** | tightening of the regulations ‖ Verschärfung der Bestimmungen.
**renforcer** *v* Ⓐ | to strengthen; to reinforce ‖ verstärken; verschärfen | ~ **le blocus** | to tighten (to tight-

en up) the blockade || die Blockade verschärfen | ~ **le contrôle** | to tighten the control || die Kontrolle verschärfen | ~ **les dispositions** | to tighten the regulations || die Bestimmungen verschärfen | ~ **des restrictions** | to tighten restrictions || Einschränkungen verschärfen.
**renforcer** *v* Ⓑ [faire augmenter] | ~ **la dépense** | to increase the expenditure || die Ausgaben erhöhen.
**renfort** *m* | reinforcement(s) || Verstärkung(en) *fpl.*
**rengagement** *m* Ⓐ | re-engagement || Wiederanstellung *f;* Wiedereinstellung *f.*
**rengagement** *m* Ⓑ [remise en gage] | ~ **de qch.** | pledging (pawning) sth. again || Wiederverpfändung *f* von etw.
**rengager** *v* Ⓐ [employer de nouveau] | to re-engage || wiederanstellen; wiedereinstellen | **se** ~ | to re-enter an employment || wieder in eine Stellung eintreten.
**rengager** *v* Ⓑ [mettre de nouveau en gage] | to pledge (to pawn) again || wiederverpfänden.
**reniement, renîment** *m* Ⓐ [répudiation] | denial || Verleugnung *f* | ~ **d'une dette** | repudiation of a debt || Nichtanerkennung *f* einer Schuld.
**reniement, renîment** *m* Ⓑ [~ par serment] | abjuration; denial (renunciation) upon oath; oath of abjuration || Abschwörung *f;* Abschwören *n;* eidliche Entsagung *f.*
**renier** *v* Ⓐ [répudier] | to repudiate; to refuse to accept; to reject || ablehnen; nicht annehmen; nicht anerkennen; zurückweisen.
**renier** *v* Ⓑ [abjurer; ~ par serment] | to deny (to renounce) upon oath | abschwören; eidlich entsagen | ~ **sa foi** | to abnegate (to abjure) one's faith || seinen Glauben abschwören.
**renom** *m* | renown; reputation; character; standing || Ruf *m;* Leumund *m* | **bon** ~ | good reputation || guter Ruf | **du (en) bon** ~ | of good reputation || von gutem Ruf; gut beleumundet | **en grand** ~ | in great (high) repute || von hohem Ruf | **mauvais** ~ | bad (ill) reputation || schlechter Ruf (Leumund) | **du mauvais** ~ | of bad renown; of ill (bad) reputation || von schlechtem Ruf; schlecht (übel) beleumundet | **se faire un mauvais** ~ | to get a bad name || sich einen schlechten Namen machen.
★ **en** ~ | renowned; famed; well-known || wohlbekannt; namhaft; angesehen | **sans** ~ | unknown || unbekannt.
**renommé** *adj* | renowned; famed; well-known; noted || berühmt; wohlbekannt; bekannt; namhaft.
**renommée** *f* Ⓐ [renom; réputation] | renown; fame; good name || guter Ruf *m* (Name *m*); Ansehen *n* | ~ **universelle** | world-wide reputation || Weltruf | **acquérir la** ~ | to earn fame || sich einen großen Namen machen; berühmt werden | **connaître q. de** ~ | to know sb. by repute (by reputation) || jdn. dem Namen nach kennen.
**renommée** *f* Ⓑ [bruits qui courent] | rumor(s) || Gerücht(e) *npl* | **preuve par commune** ~ | hearsay evidence || Beweis *m* vom Hörensagen.
**renommer** *v* Ⓐ | to rename || umbenennen.

**renommer** *v* Ⓑ [élire de nouveau] | to re-appoint; to re-elect || wieder benennen; wiederwählen.
**renoncer** *v* | ~ **à qch.** | to renounce sth. || auf etw. verzichten (Verzicht leisten) | ~ **à un brevet** | to abandon (to drop) a patent; to permit a patent to lapse || ein Patent verfallen (fallen) lassen | ~ **à une réclamation (revendication) (prétention)** | to renounce (to waive) a claim || auf eine Forderung (auf einen Anspruch) verzichten (Verzicht leisten) | ~ **à une créance** | to waive a debt || eine Schuld erlassen | ~ **à qch. par serment** | to deny (to renounce) sth. on (upon) oath || etw. abschwören; einer Sache eidlich entsagen | ~ **à la succession** | to renounce a [future] inheritance || auf die [künftige] Erbschaft verzichten.
**renonciation** *f* | renunciation; waiving; waiver || Verzicht *m;* Verzichtleistung *f* | ~ **de droits** | renunciation of rights || Rechtsverzicht *m* | ~ **à la succession** | renunciation of a [future] inheritance || Verzicht auf die [künftige] Erbschaft; Erbverzicht; Erbschaftsverzicht | ~ **par serment** | abjuration; denial (renunciation) upon oath || Abschwörung *f;* Abschwören *n;* eidliche Entsagung *f.*
**renouer** *v* | to renew || wiederanknüpfen; erneuern | ~ **la correspondance** | to renew (to resume) the correspondence || den Briefwechsel (die Korrespondenz) wiederaufnehmen.
**renouveau** *m* | renewal || Erneuerung *f.*
**renouvelable** *adj* | renewable; to be renewed || erneuerbar; zu erneuern | **sources d'énergie** ~ **s** | renewable energy sources || erneuerbare Energiequellen.
**renouvelé** *adj* | **bail** ~ | renewed lease || verlängerter Mietsvertrag *m* | **commandes** ~ **es** | repeat (renewal) orders || Nachbestellungen *fpl* | **tacitement** ~ | tacitly renewed (extended) (prolongated) || stillschweigend verlängert.
**renouveler** *v* | to renew || erneuern | ~ **un abonnement** | to renew a subscription || ein Abonnement erneuern | ~ **une alliance** | to renew an alliance || ein Bündnis erneuern | ~ **un bail** | to renew a lease || einen Mietsvertrag erneuern | ~ **une commande** | to repeat (to renew) an order || eine Order wiederholen; einen Auftrag erneuern | ~ **connaissance avec q.** | to renew one's acquaintance with sb. || seine Bekanntschaft mit jdm. erneuern | ~ **son personnel** | to renew one's personnel (one's staff) || sein Personal erneuern | ~ **une police** | to renew a policy || eine Police erneuern | ~ **un procès** | to take up a case again; to reopen a lawsuit || einen Prozeß wiederaufnehmen | ~ **une promesse** | to renew a promise || ein Versprechen erneuern | ~ **un testament** | to republish a will || ein Testament erneut eröffnen.
★ **se** ~ ① | to be renewed || erneuert werden | **se** ~ ② | to recur; to happen again || sich wiederholen.
**renouvellement** *m* Ⓐ | renewal; renewing || Erneuerung *f* | ~ **d'une alliance** | renewal of an alliance || Erneuerung eines Bündnisses | ~ **de l'année** | turn of the year || Jahreswechsel *m* | ~ **d'un bail** |

**renouvellement** m Ⓐ *suite*
renewal of a lease ‖ Erneuerung (Verlängerung *f*) eines Mietvertrages | **bon (talon) de** ~ | talon of a sheet of coupons; renewal coupon ‖ Zinserneuerungsschein *m;* Talon *m* | ~ **d'un comité** | replacement of the members of a committee ‖ Neubesetzung eines Ausschusses | ~ **de commandes** | renewal of orders ‖ Erneuerung von Aufträgen | **contrat de** ~ | revival agreement ‖ Erneuerungsvertrag *m* | **date (jour) de** ~ | renewal date ‖ Erneuerungstag *m* | **demande de** ~ | petition for revival (to revive) ‖ Erneuerungsantrag *m;* Antrag auf Wiedereröffnung; Wiedereröffnungsantrag | **élection de** ~ | bye-election ‖ Erneuerungswahl *f* | **fonds de** ~ | revolving (renewal) fund ‖ Erneuerungsfonds *m* | **non-** ~ | non-renewal ‖ Nichterneuerung *f* | ~ **de la police** | renewal of the policy ‖ Erneuerung *f* der Police; Policenerneuerung *f* | ~ **des relations** | renewal of acquaintance ‖ Wiederaufnahme *f* der Beziehungen | **taux de** ~ | renewal rate ‖ Erneuerungspreis *m* | **titre de** ~ | certificate of renewal ‖ Erneuerungsurkunde *f;* Erneuerungsschein *m* | **à moins de** ~ | unless renewed ‖ falls keine Erneuerung stattfindet.
**renouvellement** *m* Ⓑ [prime de ~] | renewal premium ‖ Erneuerungsprämie *f.*
**renouvellements** *mpl* Ⓐ [achats de remplacement] | replacements; replacement purchases ‖ Ersatzbeschaffungen *fpl.*
**renouvellements** *mpl* Ⓑ | renewal of appointments ‖ Wiederbesetzung *f* (Neubesetzung *f*) von (der) Stellen | ~ **réguliers** | retirements in (by) rotation (in regular rotation) ‖ regelmäßige (turnusmäßige) Neubesetzungen *fpl.*
**rénovation** *f* | renewal; renewing ‖ Erneuerung *f* | ~ **d'un titre** | renewal of a title ‖ Erneuerung eines Eigentumstitels | ~ **nationale** | national renovation ‖ nationale Erneuerung.
**rénover** *v* | to renew ‖ erneuern | ~ **un titre** | to renew a title ‖ einen Eigentumstitel erneuern.
**renseigné** *adj* | **bien** ~ | well-informed ‖ gut unterrichtet (informiert) | **mal** ~ | misinformed; ill-informed ‖ falsch (schlecht) unterrichtet (informiert).
**renseignement** *m* | piece of information (of intelligence) ‖ Nachricht *f;* Information *f* | ~ **digne de foi;** ~ **sûr** | reliable information ‖ zuverlässige Auskunft *f.*
**renseignements** *mpl* | information; particulars *pl* ‖ Auskunft *f;* Auskünfte *fpl;* Informationen *fpl* | **agence (bureau) (office) de** ~ | information office (agency) (bureau); inquiry (intelligence) office ‖ Auskunftsstelle *f;* Auskunftsbüro *n;* Auskunftei *f* | **agence centrale de** ~ | central information office ‖ Zentralauskunftsstelle *f;* Zentralauskunftei *f* | **agent de** ~ | intelligence agent ‖ Spion *m* | **bulletin de** ~ **(de demande de** ~**)** | inquiry (enquiry) form; questionary ‖ Fragebogen *m* | **échange de** ~ | exchange (interchange) of information ‖ Austausch *m* von Nachrichten (von Informationen); Nachrichtenaustausch | ~ **dignes de foi** | reliable news ‖ zuverlässige Nachrichten *fpl* | **service de** ~ **(des** ~ **)** | intelligence service ‖ Nachrichtendienst *m.*
★ **d'amples** ~ | full particulars ‖ volle (alle) Einzelheiten *fpl;* detaillierte Angaben *fpl;* alles Nähere *n* | **de plus amples** ~ | fuller particulars (details) ‖ nähere Angaben *fpl* | ~ **commerciaux** | commercial (business) references ‖ geschäftliche Informationen | **faux** ~ | wrong information; misinformation ‖ falsche Auskunft (Information) | ~ **particuliers** | private information ‖ Privatauskunft | ~ **privés** | private (confidential) information ‖ vertrauliche Mitteilungen *fpl* | ~ **utiles** | useful (pertinent) information ‖ sachdienliche (zweckdienliche) Angaben *fpl.*
★ **aller aux** ~ | to make inquiries ‖ Auskünfte einholen | **donner des** ~ **sur qch.** | to give information (particulars) on (about) sth. ‖ über etw. Auskunft (Auskünfte) erteilen; über etw. Angaben machen | **fournir des** ~ **à q.** | to furnish sb. with information ‖ jdn. mit Informationen versehen | **prendre des** ~ **sur qch.** | to inquire (to make inquiries) about (into) sth. ‖ Auskünfte (Informationen) über etw. einholen; sich über etw. erkundigen (informieren) | ~ **pris** | upon inquiry ‖ nach eingeholter Auskunft.
**renseigner** *v* | to give (to furnish) information; to inform ‖ Auskunft (Information) erteilen; informieren | **obligation de** ~ | obligation to give information ‖ Auskunftspflicht *f* | ~ **q. sur qch.** | to inform sb. about (of) sth.; to give sb. information on (about) sth. ‖ jdn. von etw. benachrichtigen (verständigen) (unterrichten) (in Kenntnis setzen); jdm. von etw. Kenntnis (Bescheid) geben; jdm. etw. anzeigen (zur Kenntnis bringen); jdn. etw. wissen lassen | **se** ~ **sur qch.** | to inquire (to make inquiries) about sth.; to get information about (on) sth.; to find out about sth. ‖ sich über etw. informieren; über etw. Auskunft (Erkundigungen) (Informationen) einholen.
**rentabilité** *f* | profitability; profit-earning capacity; potential profitability; profitableness; profit ratio ‖ Rentabilität *f;* Wirtschaftlichkeit *f* | **étude de** ~ | profitability (viability) study ‖ Rentabilitätsanalyse *f* | ~ **des capitaux** | return on capital ‖ Kapitalrendite *f* | **limite (seuil) de** ~ | profitability threshold (limit); break-even point ‖ Rentabilitätsgrenze *f;* Rentabilitätsschwelle *f;* Wirtschaftlichkeitsgrenze.
**rentable** *adj* ① [profitable] | profitable; lucrative ‖ ergiebig; gewinnbringend; lohnend.
**rentable** *adj* ② [économiquement acceptable] | economic; paying; economically justified (viable) ‖ wirtschaftlich vertretbar (annehmbar).
**rente** *f* Ⓐ | pension; annuity ‖ Rente *f;* Pension *f* | ~ **accident** | accident benefit ‖ Unfallrente | **allocation d'une** ~ | grant of a pension ‖ Gewährung *f* einer Rente | ~ **en argent** | pension in cash; money annuity ‖ Rente in Geld; Geldrente; Kapital-

rente | **assiette d'une ~** | basis for calculation of a pension ‖ Grundlage *f* (Berechnungsgrundlage *f*) einer Rente | **assurance de ~s différées** | endowment insurance ‖ Rentenversicherung *f* mit Wartezeit; Erlebensversicherung; Versicherung auf den Erlebensfall | **constitution de ~** | granting of a pension ‖ Bestellung *f* (Aussetzung *f*) einer Rente | **~ sur l'Etat** | government pension | Rente vom Staat; Staatsrenten [VIDE: **rentes** *fpl*] | **~ à fonds perdu** | life pension (annuity) (interest); pension for life ‖ Rente auf Lebenszeit; Leibrente; lebenslängliche Rente | **paiement d'une ~** | payment of an annuity ‖ Zahlung *f* (Auszahlung *f*) einer Rente; Rentenzahlung | **titre de ~** | pension certificate ‖ Rentenschein *m* | **titres de ~** ① | bonds ‖ Rentenpapiere *npl*; Rentenwerte *mpl*; Renten *fpl* | **titres de ~** ② | government bonds ‖ Staatspapiere *npl*; Staatsrenten *fpl* | **titulaire d'une ~** | person entitled to a pension; pensioner; annuitant ‖ Rentenberechtigter *m*; Rentenempfänger *m*; Ruhegehaltsempfänger; Pensionsempfänger; Rentner *m*; Pensionist *m* | **~ de veuve(s)** | widow's pension; pension for widows ‖ Witwenrente | **~ de vieillesse** | old-age pension (benefit) ‖ Altersrente; Alterspension.

★ **~ annuelle** | annual pension; annuity ‖ Jahresrente; Annuität *f* | **~ perpétuelle** | perpetual annuity; life pension (annuity) ‖ Dauerrente.

★ **~ viagère** | life pension (annuity) (interest); pension for life ‖ Rente (Pension) auf Lebenszeit; lebenslängliche Rente; Leibrente | **assurance de ~ viagère** | life annuity insurance ‖ Leibrentenversicherung *f* | **contrat de ~ viagère** | life annuity contract ‖ Leibrentenvertrag *m* | **~ viagère avec réversion** | reversionary annuity ‖ Heimfallrente | **constituer une ~ viagère sur q. (sur la tête de q.)** | to settle a life annuity on sb. ‖ jdm. eine Leibrente aussetzen (bestellen).

★ **constituer une ~ à q.** | to settle a pension (an annuity) on sb. ‖ jdm. eine Pension (eine Rente) aussetzen (bestellen) | **accorder (allouer) une ~ de ... par an à q.** | to grant sb. an annual sum of ... ‖ jdm. einen Unterhaltsbetrag von ... jährlich gewähren | **fournir une ~ à q.** | to grant sb. a pension ‖ jdm. eine Rente (eine Pension) gewähren | **racheter une ~** | to redeem an annuity ‖ eine Rente ablösen | **servir une ~** | to pay a pension ‖ eine Rente auszahlen.

rente *f* Ⓑ [revenu(s) de biens] | revenue from private property; unearned (permanent) (private) income ‖ Einkommen *n* (Einkünfte *fpl*) aus Kapital (aus Kapitalbesitz) (aus Kapitalvermögen); Kapitaleinkommen | **biens en ~s** ① | funded property ‖ Kapitalvermögen *n*; Privatvermögen | **biens en ~s** ② | investments in stocks and bonds ‖ in Wertpapier (in Effekten) angelegtes Vermögen *n* | **~ foncière** | ground rent; rent charge ‖ Grundrente *f*; Grundzins *m*; Bodenzins | **avoir ... de ~ (de ~s)** | to have a private income of ... ‖ ein Privateinkommen von ... haben | **vivre de ses ~s** | to live on one's private income (means) ‖ von seinem Privatvermögen leben.

renté *adj* Ⓐ | of private means; with a private income ‖ mit privatem Vermögen | **être bien ~** | to have a large private income ‖ gut situiert sein.

renté *adj* Ⓑ [doté] | endowed ‖ dotiert; ausgestattet.

renter *v* Ⓐ | **~ q.** | to settle an annuity on sb. ‖ jdm. eine Rente (eine Pension) aussetzen (bestellen).

renter *v* Ⓑ [doter] | to endow ‖ ausstatten | **~ un hôpital** | to endow a hospital ‖ ein Hospital dotieren.

renterrement *m* | reinterment ‖ Wiederbestattung *f*.

renterrer *v* | to reinter; to bury [sb.] again ‖ wieder bestatten.

rentes *fpl* [**~ sur l'Etat**] | government stock (stocks) (bonds) (securities) ‖ Staatsanleihen *fpl*; Staatspapiere *npl*; Staatsrenten *fpl* | **~, actions et obligations** | stocks (shares) and bonds ‖ Staatspapiere, Aktien und Obligationen; Aktien und Pfandbriefe (Renten) | **marché des ~** | bond market ‖ Pfandbriefmarkt *m*; Rentenmarkt | **~ consolidées** | consolidated funds (annuities); funded government securities; consols ‖ konsolidierte (fundierte) Staatsanleihen (Staatsrenten); Konsols *mpl*.

rentier *m* Ⓐ [pensionnaire] | annuitant; pensioner ‖ Ruhegehaltsempfänger *m*; Rentenempfänger; Pensionär *m*; Pensionist *m*; Rentner *m* | **petit ~** | man with a small pension ‖ Kleinrentner | **petit viager** | life annuitant ‖ Leibrentenempfänger.

rentier *m* Ⓑ [homme qui vit de ses rentes] | man of private means (with an independent income); (private) rentier ‖ Rentier *m*; Privatier *m* | **gros ~** | man of a large private income ‖ Mann mit einem bedeutenden Privateinkommen.

rentier *m* Ⓒ [obligataire] | bond-holder; fund-holder ‖ Pfandbriefinhaber *m*; Obligationär *m*; Obligationeninhaber.

rentière *f* | pensioner; annuitant ‖ Rentenempfängerin *f*; Pensionsempfängerin; Pensionistin *f* | **~ viagère** | life annuitant ‖ Leibrentenempfängerin.

rentrée *f* Ⓐ [action de rentrer] | **à ma ~ en France** | on my return to France ‖ bei meiner Rückkehr *f* nach Frankreich.

rentrée *f* Ⓑ [réunion] | reassembly ‖ Wiederzusammentritt *m*.

rentrée *f* Ⓒ [réouverture] | reopening ‖ Wiedereröffnung *f* | **séance de ~** | reopening session ‖ Wiedereröffnungssitzung.

rentrée *f* Ⓓ [reprise] | **~ en fonction(s)** | resumption of duty (of one's duties) ‖ Wiederantritt *m* (Wiederaufnahme *f*) des Dienstes | **~ en possession** | recovery (resumption) (retaking) of possession ‖ Wiederinbesitznahme *f*; Wiederergreifung *f* des Besitzes | **~ en vigueur** | coming again into force; taking effect again ‖ Wiederinkrafttreten *n*; Wiederaufleben *n*.

rentrée *f* Ⓔ [recouvrement] | **~ en possession; ~ en jouissance** | regaining of possession ‖ Wiedererlangung *f* (Zurückerlangung *f*) des Besitzes.

rentrée *f* Ⓕ [réception] | receiving ‖ Eingehen *n*; Eingang *m* | **~ de (des) commandes; ~ d'ordres** |

**rentrée** *f* Ⓕ *suite*
receipt (coming in) of orders ‖ Eingang der (von) Bestellungen (von Aufträgen); Bestellungseingang.

**rentrée** *f* Ⓖ [encaissement] | taking in; collection; receipt ‖ Eingang *m;* Vereinnahmung *f;* Empfang *m* | ~ **des impôts** | collection of taxes ‖ Vereinnahmung von Steuern | **d'une ~ difficile** | difficult to collect (to get in) ‖ schwer hereinzubekommen; schwer einbringlich.

**rentrées** *fpl* Ⓐ | receipts ‖ Eingänge *mpl* | ~ **et sorties de caisse** | cash receipts and payments ‖ Kassenein- und -ausgänge *mpl* | ~ **fiscales** | revenue (inland revenue) (tax) receipts ‖ Steuereingänge; Steueraufkommen *n* | **faire des ~** | to collect (to make collection) ‖ Inkasso *n* machen.

**rentrées** *fpl* Ⓑ [effets payés] | paid bills ‖ bezahlte Wechsel *mpl;* Wechseleingänge *mpl*.

**rentrées** *fpl* Ⓒ [chèques payés] | paid cheques ‖ bezahlte Schecks *mpl;* Scheckeingänge *mpl*.

**rentrer** *v* Ⓐ [revenir] | to re-enter ‖ wiedereintreten | ~ **en France** | to return to France ‖ nach Frankreich zurückkehren | ~ **au port** | to return (to put back) to port ‖ in den Hafen zurückkehren.

**rentrer** *v* Ⓑ [se réunir] | to reassemble ‖ wieder zusammentreten; sich wieder versammeln.

**rentrer** *v* Ⓒ [rouvrir] | to reopen ‖ wiedereröffnen | ~ **en session** | to reopen the session ‖ die Sitzung wiedereröffnen.

**rentrer** *v* Ⓓ [reprendre] | ~ **en correspondance avec q.** | to resume correspondence with sb. ‖ mit jdm. wieder in Briefwechsel treten; die Korrespondenz mit jdm. wiederaufnehmen | ~ **en fonction; ~ en fonctions** | to resume duty (one's duties) ‖ den Dienst (seinen Dienst) wiederaufnehmen (wiederantreten) | ~ **en possession de qch.** | to recover (to resume) possession of sth. ‖ von etw. wieder Besitz ergreifen (nehmen); sich wieder in den Besitz von etw. setzen; sich den Besitz von etw. wiederverschaffen | ~ **en vigueur** | to come into force again; to take effect again ‖ wieder in Kraft treten; wiederaufleben.

**rentrer** *v* Ⓔ [recouvrer] | ~ **dans ses avances** | to recover money advanced ‖ geleistete Vorschüsse zurückerlangen | ~ **dans ses biens** | to recover one's property ‖ sein Eigentum zurückerlangen | ~ **dans ses droits** | to recover one's rights ‖ seine Rechte zurückerlangen; in seine Rechte wiedereintreten | ~ **en possession (en jouissance) de qch.** | to regain possession of sth. ‖ den Besitz von etw. wiedererlangen (zurückerlangen) (zurückgewinnen); wieder in den Besitz (in den Genuß) einer Sache kommen.

**rentrer** *v* Ⓕ [encaisser] | to come in ‖ eingehen | **faire ~ une créance** | to recover (to collect) a debt ‖ eine Forderung (eine Schuld) einziehen (beitreiben) | **faire ~ ses fonds** | to call in one's money ‖ seine Gelder einziehen | ~ **mal** | to come in slowly ‖ schlecht (schleppend) eingehen.

**rentrer** *v* Ⓖ [être compris] | ~ **dans les dispositions d'un article** | to come (to fall) under the provisions of an article ‖ unter die Bestimmungen eines Artikels fallen | **ne pas ~ dans ses fonctions** | to be outside his duties; not to fall within his province ‖ nicht zu seinen Pflichten gehören; nicht in seinen Dienstbereich fallen.

**rentrer** *v* Ⓗ [inscrire de nouveau] | ~ **un article sur un compte** | to re-enter an item on an account ‖ einen Posten erneut auf ein Konto buchen.

**renversement** *m* Ⓐ | reversal ‖ Umkehr *f*.

**renversement** *m* Ⓑ [défaite] | overthrow ‖ Umsturz *m* | ~ **du gouvernement** | overthrow of the government ‖ Sturz *m* der Regierung; Regierungssturz | ~ **du gouvernement par la violence** | overthrowing the government by force ‖ gewaltsamer Sturz der Regierung.

**renverser** *v* Ⓐ | to reverse ‖ umkehren | ~ **le fardeau de la preuve** | to shift the burden of proof ‖ die Beweislast umkehren | ~ **les rôles** | to turn the tables ‖ die Rollen vertauschen.

**renverser** *v* Ⓑ [défaire] | to overthrow ‖ stürzen; umstürzen.

**renvoi** *m* Ⓐ [action de retourner] | return; returning; sending back ‖ Zurücksenden *n;* Rücksendung *f*.

**renvoi** *m* Ⓑ [congé] | dismissal; discharge ‖ Entlassung *f* | ~ **abrupt** | instant (immediate) dismissal ‖ sofortige (fristlose) Entlassung.

**renvoi** *m* Ⓒ [destitution] | removal; removal from office ‖ Absetzung *f;* Verabschiedung *f;* Amtsentsetzung *f;* Dienstenthebung *f;* Amtsenthebung *f*.

**renvoi** *m* Ⓓ [ajournement] | adjournment; postponement ‖ Vertagung *f;* Verschiebung *f* | **prononcer le ~ de la cause à . . .** | to adjourn the case to . . . ‖ die Sache auf . . . vertagen.

**renvoi** *m* Ⓔ | reference; referring; referral; referral back ‖ Verweisung *f;* Verweisen *n* | ~ **d'un projet à une commission** | referring a bill to a committee ‖ Überweisung eines Gesetzentwurfes an einen Ausschuß.

**renvoi** *m* Ⓕ | referring [sth.] back ‖ Zurückverweisung *f* | **arrêt de ~** | order (decree) remitting the case; order to retry ‖ Entscheidung *f* auf Rückverweisung; Zurückverweisungsbeschluß *m* | **statuer comme cour de ~** | to decide after further consideration upon order to retry ‖ auf Grund erfolgter Zurückverweisung entscheiden | ~ **devant une juridiction inférieure (devant le tribunal inférieur)** | referring [the case] back (remittal) to the lower court ‖ Zurückverweisung an das untere Gericht (an die untere Instanz).

**renvoi** *m* Ⓖ [modification au texte d'un document] | modification of (addition to) a document ‖ Abänderung *f* an (Zusatz zu) einer Urkunde | ~ **en marge** | marginal alteration ‖ Änderungsvermerk *m* am Rande | **parafer un ~** | to initial an alteration ‖ eine Abänderung abzeichnen.

**renvoyer** *v* Ⓐ [faire retourner] | to return; to send back ‖ zurücksenden; zurückschicken.

**renvoyer** *v* Ⓑ [congédier] | to dismiss; to discharge ‖

entlassen | être ~é du service | to be dismissed from the service ‖ aus dem Dienst entlassen sein.
**renvoyer** *v*Ⓒ [destituer] | to remove [sb.] from office ‖ absetzen; verabschieden; [jdn.] des Amtes entheben.
**renvoyer** *v*Ⓓ [ajourner] | to adjourn; to postpone; to defer; to put [sth.] off ‖ vertagen; verschieben; hinausschieben.
**renvoyer** *v*Ⓔ [adresser; reporter] | ~ **q. à q.** | to refer sb. to sb. ‖ jdn. an jdn. verweisen | ~ **un projet à une commission** | to send (to refer) a bill to a committee ‖ einen Gesetzentwurf einem Ausschuß (an einen Ausschuß) überweisen.
**renvoyer** *v*Ⓕ | to refer (to send) back ‖ zurückverweisen | ~ **une affaire devant une juridiction inférieure (devant le tribunal inférieur)** | to send (to remand) (to remit) a matter (a case) back to the lower court (instance) ‖ eine Sache an die untere Instanz (an das untere Gericht) zurückverweisen.
**renvoyer** *v*Ⓖ | ~ **q. de sa demande** | to nonsuit sb. ‖ jdn. mit seiner Klage abweisen.
**renvoyer** *v*Ⓗ [décharger] | ~ **l'accusé** | to discharge the defendant ‖ den Angeklagten außer Verfolgung setzen.
**renvoyer** *v*Ⓘ | ~ **à qch.** | to refer (to have reference) to sth. ‖ sich auf etw. beziehen; auf etw. Bezug haben.
**réoccupation** *f* | reoccupation; reoccupying ‖ Wiederbesetzung *f.*
**réoccuper** *v* | to reoccupy ‖ wiederbesetzen.
**réorganisateur** *m* | reorganizer ‖ Reorganisator *m.*
**réorganisateur** *adj* | reorganizing ‖ Neuorganisierungs....
**réorganisation** *f* | reorganization; reconstruction ‖ Neuorganisation *f;* Neuorganisierung *f;* Reorganisation *f;* Reorganisierung *f* | **plan (projet) de** ~ | scheme of reorganization; reorganization plan ‖ Reorganisationsplan *m* | **plan de** ~ **financière** | rehabilitation plan ‖ Sanierungsplan *m* | ~ **administrative** | reorganization of the civil service ‖ Neuorganisation der Verwaltung | ~ **financière** | financial reconstruction ‖ finanzieller Neuaufbau *m;* Sanierung *f.*
**réorganiser** *v* | to reorganize ‖ neu organisieren; reorganisieren; umorganisieren.
**réouverture** *f* | reopening ‖ Wiedereröffnung *f* | ~ **des débats** | resumption of the hearing (of the trial) ‖ Wiederaufnahme *f* der Verhandlung; Wiedereintritt *m* in die Verhandlung | ~ **de la procédure** | reopening of the proceedings ‖ Wiederaufnahme *f* des Verfahrens.
**réparable** *adj* | rectifiable; to be corrected (rectified); repairable ‖ zu berichtigen; richtigzustellen; zu verbessern | **erreur** ~ | mistake which can be put right (which can be rectified); amendable error ‖ wiedergutzumachender Fehler (Irrtum).
**répandu** *adj* | **erreur (faute) très** ~ **e** | common mistake ‖ weitverbreiteter Irrtum *m* | **journal** ~ | widely read (distributed) newspaper ‖ weitverbreitete (vielgelesene) Zeitung *f* | **opinion** ~ **e** | widely held opinion ‖ weitverbreitete Meinung *f* (Ansicht *f*).
**réparation** *f* | reparation; compensation ‖ Wiedergutmachung *f;* Schadensersatz *m;* Ersatz *m* | **commission des** ~ **s** | Reparations Commission ‖ Wiedergutmachungskommission *f;* Reparationskommission | ~ **de dommage** | indemnification; compensation for damage; payment (recovery) of damages ‖ Schadensersatz *m;* Schadensersatzleistung *f;* Entschädigung *f* | **action en** ~ **de dommage** | action (suit) for damages; damage suit ‖ Klage *f* auf Schadensersatz; Schadensersatzklage | ~ **d'un dommage en argent;** ~ **pécuniaire** | cash indemnity; indemnification in cash ‖ Entschädigung *f* (Schadensersatz *m*) in Geld; Geldentschädigung; Geldersatz | **emprunt de** ~ | reparation loan ‖ Wiedergutmachungsanleihe *f;* Reparationsanleihe | **frais de** ~ | cost *pl* of repair ‖ Reparaturkosten *pl* | ~ **s de guerre** | war reparations *pl* | Kriegsentschädigung *f;* Kriegsreparationen *fpl* | **paiement en** ~ | reparation payment ‖ Reparationszahlung *f* | ~ **d'honneur** | hono(u)rable amend; amends *pl* | Ehrenerklärung *f* | **en** ~ **d'un tort** | in reparation of a wrong ‖ in Wiedergutmachung *f* einer unerlaubten Handlung.
★ ~ **civile** | compensation ‖ Entschädigung *f* | ~ **légale** | legal redress ‖ gesetzliche Abhilfe *f.*
★ **demander** ~ **à q.** | to seek redress at the hands of sb. ‖ jdn. um Abhilfe bitten (ersuchen); sich an jdn. mit der Bitte um Abhilfe wenden | **entretenir qch. en** ~ | to keep sth. in repair (in good repair) ‖ etw. in gutem Zustande erhalten | **être en** ~ | to be under repair ‖ in Reparatur sein; repariert werden | **obtenir** ~ | to obtain redress ‖ Abhilfe erreichen | **en** ~ | under repair ‖ in Reparatur.
**réparations** *fpl* | repairs ‖ Reparaturen *fpl* | **atelier des** ~ | repair shop (works) ‖ Reparaturwerkstätte *f* | ~ **en cours de route (d'urgence)** | running (makeshift repairs ‖ Reparatur(en) unterwegs | ~ **(~ courantes) d'entretien** | maintenance repairs ‖ Reparaturen zwecks Unterhalt; Unterhaltungsreparaturen | **fonds de** ~ | fund for repairs ‖ Reparaturenfonds *m.*
★ **grosses** ~ | big repairs ‖ große (umfangreiche) Reparaturen | **légères** ~ | slight (little) repairs ‖ leichte (kleine) Reparaturen | ~ **locatives** | tenant's repairs ‖ vom Mieter zu tragende (zu übernehmende) Reparaturen; Schönheitsreparaturen | ~ **urgentes (d'urgence)** | emergency repairs; urgent repairs ‖ unbedingt notwendige Reparaturen; Dringlichkeitsreparaturen | **effectuer (faire) des** ~ | to make (to carry out) repairs ‖ Ausbesserungen (Reparaturen) vornehmen (machen) | **subir des** ~ | to undergo repairs ‖ in (zur) Reparatur gehen.
**réparer** *v* | to repair; to rectify; to make good; to put right ‖ wiedergutmachen; ausbessern; wiederherstellen; reparieren | ~ **les dégâts** | to make good (to repair) the damage ‖ den Schaden wiedergutmachen (beheben) | ~ **un dommage** Ⓘ | to redress

**réparer** v, suite
an injury ‖ einen Schaden (eine Verletzung) heilen | ~ **un dommage** ② | to repair a damage ‖ eine Beschädigung beseitigen; einen Schaden reparieren | ~ **une faute** | to repair a mistake ‖ einen Fehler wiedergutmachen | ~ **un grief** | to redress a grievance ‖ einem Mißstand (einem Übelstand) abhelfen | ~ **une injustice** | to make good an injustice; to repair a wrong ‖ ein Unrecht (eine Ungerechtigkeit) wiedergutmachen | ~ **une omission** | to make good an omission ‖ eine Unterlassung wiedergutmachen (nachholen) | ~ **une perte** | to cover (to make good) a loss ‖ einen Verlust decken (abdecken) | ~ **ses pertes** | to make good one's losses ‖ seine Verluste wiedergutmachen | ~ **un tort** | to redress a wrong ‖ ein Unrecht wiedergutmachen; eine Rechtsverletzung heilen | **faire ~ qch.**; ~ **qch.** ① | to put sth. in repair; to repair sth. ‖ etw. instandsetzen; etw. reparieren lassen; etw. in Reparatur geben | ~ **qch.** ② | to make reparation for sth. ‖ für etw. Ersatz (Schadensersatz) leisten; etw. ersetzen.

**répartir** v ⓐ [partager; distribuer] | to divide; to distribute ‖ verteilen; aufteilen; austeilen | ~ **qch. sur plusieurs années** | to spread sth. over several years ‖ etw. auf mehrere Jahre verteilen | ~ **un dividende** | to distribute a dividend ‖ eine Dividende ausschütten | ~ **les (des) marchés** | to allocate markets ‖ Märkte aufteilen (zuteilen) | ~ **le(s) risque(s)** | to spread the risk(s) ‖ das Risiko (die Risiken) verteilen.

**répartir** v ⓑ [~ proportionnellement] | to allot; to apportion ‖ zuteilen; anteilsmäßig feststellen | ~ **des actions** | to allot (to allocate) shares ‖ Aktien zuteilen (repartieren).

**répartir** v ⓒ [coter; imposer] | to assess ‖ veranlagen | ~ **des impôts** | to assess taxes ‖ Steuern veranlagen.

**répartir** v ⓓ [régler] | ~ **une avarie** | to adjust an average ‖ Dispache aufmachen.

**répartissable** adj ⓐ | divisible; dividable; distributable ‖ teilbar; zu verteilen; auszuteilen.

**répartissable** adj ⓑ | apportionable; allottable ‖ zuzuteilen; anteilsmäßig festzusetzen.

**répartissable** adj ⓒ [imposable] | assessable ‖ zu veranlagen.

**répartiteur** m ⓐ [distributeur] | distributer ‖ Verteiler m.

**répartiteur** m ⓑ [commissaire-~] | assessor (district commissioner) of taxes ‖ Veranlagungsbeamter m.

**répartiteur** m ⓒ [~ d'avaries] | average adjuster (stater) ‖ Dispache-Aufmacher m.

**répartition** f ⓐ [distribution] | division; distribution; sharing out ‖ Verteilung f; Aufteilung f; Austeilung f | ~ **des affaires** | distribution of business ‖ Geschäftsverteilung | ~ **des bénéfices** | distribution (appropriation) of profits ‖ Gewinnverteilung; Gewinnausschüttung f | ~ **du bénéfice net** | allocation of the net profit ‖ Verwendung f des Reingewinnes | ~ **entre les créanciers** | distribution amongst the creditors ‖ Aufteilung unter die Gläubiger | ~ **des dividendes** | distribution of dividends ‖ Dividendenausschüttung f; Gewinnverteilung | **indice de** ~ | distribution quotas ‖ Beteiligungsverhältnis n; Verteilungsschlüssel m | ~ **autoritaire du marché** | imposed (official) division (sharing-out) of the market ‖ auferlegte (vorgeschriebene) Marktaufteilung f | ~ **des marchés** | allocating (allocation of) markets; market-sharing ‖ Aufteilung der Märkte (von Märkten) | **office de** ~ | distribution office ‖ Verteilungsstelle f | ~ **du revenu** | distribution of income ‖ Einkommensverteilung | ~ **des richesses** | distribution of wealth ‖ Güterverteilung; Verteilung der Reichtümer | ~ **des risques** | distribution (spreading) of risks ‖ Wagnisverteilung; Risikoverteilung | ~ **du solde actif disponible** | distribution (allocation) of the available profit balance ‖ Verwendung f (Aufteilung) des verfügbaren Gewinnsaldos | **sous-** ~ | subdivision ‖ Unterteilung | **tableau de** ~ | plan of distribution ‖ Verteilungsplan m | ~ **du travail** | distribution of labo(u)r ‖ Arbeitsteilung | ~ **annuelle** | annual dividend ‖ Jahresausschüttung f | **nouvelle** ~ ① | redistribution; reallocation ‖ Neuverteilung | **nouvelle** ~ ② | second distribution ‖ weitere Verteilung | ~ **territoriale** | territorial dismemberment ‖ Gebietsaufteilung.

**répartition** f ⓑ | apportionment; allotment ‖ Zuteilung f; Repartierung f | **avis (lettre d'avis) de** ~ | letter of allotment; allotment letter ‖ Zuteilungsbenachrichtigung f; Zuteilungsschein m | **libération à la** ~ | payment in full on allotment ‖ Volleinzahlung f bei Zuteilung | **office de** ~ | allocation office ‖ Zuteilungsstelle f | **office central de** ~ | central allocation office ‖ Zentralverteilungsstelle f; Zentralzuteilungsstelle | ~ **proportionnelle** | pro rata apportionment ‖ verhältnismäßige Zuteilung.

**répartition** f ⓒ [cotisation] | assessment [of taxes]; tax (rating) assessment ‖ Veranlagung f [von Steuern]; Umlagenveranlagung; Umlagenverteilung f | **commission de** ~ | rating commission; assessment committee (commission); board of assessment ‖ Veranlagungsausschuß m | ~ **de contributions** | rating ‖ Umlegung f; Umlagenerhebung f | ~ **des cotisations** | distribution of subscriptions ‖ Umlegung f der Beiträge; Beitragsumlegung; Beitragsveranlagung | ~ **des impôts** | distribution of taxation ‖ Verteilung f der Steuerlast (der steuerlichen Belastung); Steuerverteilung | **sous-** ~ | second (additional) assessment ‖ Nachveranlagung.

**répartition** f ⓓ [règlement] | ~ **d'avaries** | adjustment of averages ‖ Dispache-Aufmachung f; Dispache f.

**répartition** f ⓔ [impôt de ~] | amount of the rate ‖ Umlagenbetrag m.

**repasser** v | ~ **qch.** | to go over sth. again; to reexamine sth. ‖ etw. nochmals durchgehen; etw. er-

neut prüfen (überprüfen) | ~ **un compte** | to re-examine an account ‖ ein Konto nochmals (erneut) überprüfen (durchprüfen).
**repaiement** *m* | paying again ‖ erneute Zahlung *f*.
**repayer** *v* [payer de nouveau] | to pay again ‖ nochmals zahlen.
**répercussions** *fpl* Ⓐ | repercussions ‖ Rückwirkungen *fpl* | **entraîner des** ~ | to set off repercussions ‖ Rückwirkungen auslösen (zur Folge haben).
**répercussions** *fpl* Ⓑ [conséquences] | consequential effects ‖ Auswirkungen *fpl*.
**répercuter** *v* Ⓐ | **se** ~ | to have repercussions ‖ Rückwirkungen haben.
**répercuter** *v* Ⓑ [produire des conséquences] | **se** ~ | to have consequential effects ‖ sich auswirken; Auswirkungen haben.
**répercuter** *v* Ⓒ [transférer plus loin] | ~ **les coûts dans les prix** | to pass the costs on in the price ‖ die Unkosten auf die Preise abwälzen (überwälzen).
**répertoire** *m* Ⓐ [table; registre] | index; table ‖ Register *n;* Index *m* | ~ **de matières** | table of contents ‖ Inhaltsverzeichnis *n;* Sachregister | ~ **à onglets** | thumb index ‖ Daumenindex.
**répertoire** *m* Ⓑ [ouvrage à consulter] | directory; book (work) of reference ‖ Nachschlagewerk *n* | ~ **d'adresses** ① | list of addresses; address book ‖ Adressenliste; Adressenverzeichnis *n* | ~ **d'adresses** ② | directory ‖ Adreßbuch *n* | ~ **maritime** | shipping directory ‖ Schiffahrtskalender *m*.
**répertoire** *m* Ⓒ [recueil] | repertory ‖ Sammelwerk *n* | ~ **de jurisprudence** | law reports *pl* ‖ Entscheidungssammlung *f*.
**répertorier** *v* Ⓐ [dresser l'index] | ~ **qch.** | to make an index of sth.; to index sth. ‖ von etw. ein Register aufstellen.
**répertorier** *v* Ⓑ [inscrire dans un répertoire] | ~ **qch.** | to enter sth. in (on) the index ‖ etw. in das Verzeichnis aufnehmen.
**repeser** *v* | ~ **qch.** | to weigh sth. again; to reweigh sth. ‖ etw. nochmals wiegen; etw. nachwiegen.
**répété** *adj* | **à coups** ~**s** | repeatedly ‖ wiederholt; mehrmals; zu wiederholten Malen.
**répéter** *v* Ⓐ | to repeat; to reiterate ‖ wiederholen | ~ **un télégramme** | to repeat back a telegram ‖ ein Telegramm kollationieren | **faire** ~ **qch.** | to have sth. repeated ‖ etw. wiederholen lassen.
**répéter** *v* Ⓑ [réclamer] | to claim back; to reclaim ‖ zurückfordern; zurückverlangen.
**répétition** *f* Ⓐ [repetition; repeat ‖ Wiederholung *f* | **en cas de** ~ | in case of repetition; if repeated ‖ im Wiederholungsfalle.
**répétition** *f* Ⓑ [revendication] | claiming back; reclaiming ‖ Rückforderung *f* | **action en** ~ **(en** ~ **de l'indu)** | action for recovery of payment made by mistake (made in excess) ‖ Klage *f* auf Erstattung des irrtümlich Gezahlten (des zuviel Gezahlten) | ~ **de l'indu** | reclaiming of an amount paid but not owed ‖ Rückforderung eines gezahlten aber nicht geschuldeten Betrages.

**repeuplement** *m* | ~ **d'un pays** | repeopling of a country ‖ Wiederbevölkerung *f* eines Landes.
**repeupler** *v* | ~ **un pays** | to repeople a country ‖ ein Land wiederbevölkern.
**replacement** *m* Ⓐ | re-employment ‖ Wiedereinstellung *f*.
**replacement** *m* Ⓑ [ ~ de fonds] | reinvestment ‖ Wiederanlegung *f*.
**replacer** *v* Ⓐ | to re-employ ‖ wieder einstellen | **se** ~ | to take a new situation ‖ eine neue Stelle annehmen.
**replacer** *v* Ⓑ | to reinvest ‖ wieder (neu) anlegen.
**replaider** *v* | ~ **une cause** | to plead a case again ‖ in einer Sache erneut plädieren.
**repli** *m* | ~ **de la demande** | falling-off in (weakening of) demand ‖ Abschwächung *f* (Rückgang *m*) der Nachfrage | ~ **de la conjoncture** | weakening of the market ‖ Wirtschaftsgewerk *n*; Konjunkturabschwächung | ~ **des prix** | fall (drop) in prices ‖ Preisrückgang.
**réplique** *f* Ⓐ [riposte] | retort ‖ Entgegnung *f;* Erwiderung *f* | **argument sans** ~ | uncontrovertible (unanswerable) argument ‖ unwiderlegbares Argument *n* | **observations en** ~ | rejoinder ‖ Gegenerklärungen *fpl*.
**réplique** *f* Ⓑ [réponse à une réponse] | replication ‖ Replik *f*.
**réplique** *f* Ⓒ [double pièce similaire] | replica ‖ genaue Nachbildung *f*.
**répliquer** *v* Ⓐ | to retort ‖ erwidern.
**répliquer** *v* Ⓑ [faire une réplique] | to make a replication ‖ replizieren.
**répondant** *m* [caution; garant] | surety; security; guarantor ‖ Bürge *m;* Garant *m*.
**répondre** *v* Ⓐ [faire une réponse] | to answer; to reply; to give (to make) a reply ‖ antworten; beantworten; eine Antwort geben | ~ **sans ambiguïté** | to answer unambiguously ‖ eine unzweideutige Antwort geben | **délai pour** ~ | time for replying (for filing a reply) ‖ Einlassungsfrist *f* | ~ **affirmativement;** ~ **dans (par) l'affirmative** | to reply in the affirmative ‖ bejahend (in bejahendem Sinne) antworten; bejahen; zusagen | ~ **évasivement** | to give an evasive answer (reply) ‖ eine ausweichende Antwort geben | ~ **négativement** | to reply in the negative ‖ verneinend (in verneinendem Sinne) antworten; verneinen; absagen.
**répondre** *v* Ⓑ [se justifier] | ~ **à une accusation** | to answer a charge ‖ sich wegen einer Anklage rechtfertigen.
**répondre** *v* Ⓒ [être en conformité] | ~ **aux besoins;** ~ **aux exigences** | to answer the requirements; to meet the exigencies ‖ den Anforderungen genügen | ~ **au but** | to answer the purpose ‖ dem Zweck entsprechen | ~ **à une demande** | to comply with a request ‖ einem Verlangen nachkommen | ~ **à un signalement** | to answer a description ‖ auf eine Beschreibung passen.
**répondre** *v* Ⓓ [se porter garant] | ~ **de q.** | to answer for sb.; to be liable (answerable) (responsible) for

**répondre** *v* Ⓓ *suite*
   sb. ‖ für jdn. haften (aufkommen) (bürgen) (garantieren) (verantwortlich sein) (einstehen) | ~ **personnellement** | to be personally responsible ‖ persönlich haften | ~ **solidairement** | to be responsible solidarily or cojointly; to be jointly and severally liable; to be liable as joint debtors ‖ gesamtschuldnerisch (samtverbindlich) haften; als Gesamtschuldner haften.

**réponse** *f* Ⓐ | answer; reply ‖ Antwort *f*; Rückantwort *f* | **carte de ~ ; carte-~** | reply (return) card ‖ Antwortkarte *f*; Rückantwortkarte | **coupon-~** | reply coupon ‖ Antwortschein *m*; Antwortabschnitt *m* | **droit de ~** | right to reply (to make a reply) ‖ Recht *n* zu einer Entgegnung (zu entgegnen) | **en ~ à une lettre** | in answer (in reply) (replying) to a letter ‖ in Beantwortung eines Briefes | ~ **par retour du courrier** | answer (reply) by return of mail (by return mail) ‖ postwendende Antwort | **télégramme-~** | reply telegram ‖ Antworttelegramm *n*.
   ★ ~ **adroite** | shrewd answer ‖ schlagfertige Antwort | ~ **affirmative** | affirmative reply; answer in the affirmative ‖ bejahende (zusagende) Antwort | ~ **d'attente** | holding answer ‖ vorläufige Antwort | ~ **définitive** | definite (final) answer ‖ entscheidende (endgültige) Antwort | ~ **immédiate** | immediate reply (answer) ‖ sofortige Antwort | ~ **payée** | reply paid ‖ bezahlte Rückantwort | **carte postale avec ~ payée** | reply-paid postcard ‖ Postkarte *f* mit Antwortkarte.
   ★ **faire une ~ ; rendre ~** | to give (to make) a reply; to reply; to answer ‖ eine Antwort geben; antworten | **faire (donner) une ~ évasive** | to give an evasive answer ‖ eine ausweichende Antwort geben; ausweichend antworten | ~ **s'il vous plaît** | the favor of an answer is requested ‖ um gefällige Antwort wird gebeten | **réclamer une ~** | to press for a reply (an answer) ‖ auf Antwort dringen | **réclamer une ~ immédiate** | to press for an immediate reply (answer) ‖ eine sofortige Antwort verlangen; auf einer sofortigen Antwort bestehen | **varier dans ses ~s** | to be inconsistent in one's replies ‖ Antworten geben, die sich nicht decken.
   ★ **en ~ à** | in reply to ‖ als Antwort auf; in Erwiderung auf | **sans ~** ① | without reply; unanswered ‖ unbeantwortet | **sans ~** ② | unanswerable ‖ nicht zu beantworten.

**réponse** *f* Ⓑ [décision] | decision ‖ Bescheid | ~ **de droit** | judicial decision ‖ gerichtlicher Bescheid | ~ **provisoire** | provisional answer (decision) ‖ Vorbescheid; Zwischenbescheid.

**réponse** *f* Ⓒ | ~ **des primes** | declaration of options ‖ Optionserklärung.

**repopulation** *f* | repopulating; repopulation ‖ Wiederbevölkerung *f*.

**report** *m* Ⓐ [action de reporter] | carrying forward (over); bringing forward ‖ Übertrag *m*; [das] Übertragen.

**report** *m* Ⓑ [somme reportée] | amount (balance) carried over (brought forward); carry-forward; carry-over ‖ Übertrag *m*; Saldovortrag *m*; Vortrag *m* | ~ **antérieur; ~ (~ à nouveau) de l'exercice précédent (antérieur)** | balance brought forward from last account ‖ Übertrag (Vortrag) aus alter Rechnung | ~ **à nouveau** | balance (amount) carried forward to next account; balance to next account ‖ Übertrag (Vortrag) auf neue Rechnung.

**report** *m* Ⓒ [inscription au journal] | posting [of journal entries] ‖ Eintrag *m* [im Journal]; Journalvortrag.

**report** *m* Ⓓ [opération de bourse] | continuation; continuation business; contango ‖ Reportgeschäft *n*; Report *m* | **jour de ~** | contango day ‖ Reporttag *m*.

**report** *m* Ⓔ [taux de ~] | contango (continuation) rate ‖ Reportsatz *m*; Prolongationsgebühr *f*.

**report** *m* Ⓕ [prime payée] | difference between cash and settlement prices ‖ Reportprämie *f*; Aufgeld *n*.

**reportable** *adj* | contangoable; continuable ‖ zu reportieren.

**reportage** *m* Ⓐ | reporting; report ‖ Berichterstattung *f* | **film de ~** | topical (news) film ‖ Wochenschau *f*.

**reportage** *m* Ⓑ [article] | newspaper report ‖ Zeitungsbericht *m*.

**reportage** *m* Ⓒ [exposé des faits] | report of facts; factual report ‖ Tatsachenbericht *m*.

**reporté** *m* | giver [of stock]; payer [of contango] ‖ Börsenspekulant *m*.

**reporter** *m* [journaliste] | reporter; correspondent ‖ Berichterstatter *m*; Zeitungsberichterstatter; Reporter *m*; Korrespondent *m* | ~ **-photographe** | press photographer ‖ Bildberichterstatter; Pressephotograph.

**reporter** *v* Ⓐ [prolonger] | to carry (to bring) forward; to carry over ‖ übertragen; vortragen | **à ~** | carried forward ‖ vorzutragen | ~ **à un examen ultérieur** | to hold over (to postpone) for further (subsequent) examination ‖ für eine weitere (spätere) Untersuchung vortragen | ~ **à nouveau** | to bring forward to next account ‖ auf neue Rechnung vortragen | **à ~ à nouveau (à compte nouveau)** | to be carried forward to new account ‖ auf neue Rechnung vorzutragen.

**reporter** *v* Ⓑ [inscrire] | to post; to post up ‖ eintragen; vortragen.

**reporter** *v* Ⓒ [se référer] | **se ~ à . . .** | please refer to . . . ‖ siehe . . . | **se ~ à un document** | to refer to a document ‖ auf eine Urkunde Bezug nehmen; sich auf eine Urkunde beziehen.

**reporter** *v* Ⓓ [faire le report de] | to continue; to contango; to carry over ‖ reportieren; Reportgeschäfte treiben (machen) | ~ **(faire reporter) des titres** | to take in (to carry) stock ‖ Effekten reportieren.

**reporteur** *m* | taker [of stock]; receiver [of contango] ‖ Börsenspekulant *m* [welcher Wertpapiere bar kauft und sie gleichzeitig auf Ziel verkauft].

**repos** *m* | **congé de ~** | sick leave ‖ Erholungsurlaub

*m* | **jour de** ~ | holiday; day of rest || Ruhetag *m* | **de tout** ~ | safe; reliable || sicher; zuverlässig | **estimation de tout** ~ | safe (reliable) estimate || zuverlässige Schätzung *f* | **valeurs de tout** ~ | gilt-edged securities (investments) || mündelsichere Werte *mpl* (Anlagen *fpl*) | **temps de** ~ | time of rest || Ruhezeit *f*.

★ ~ **dominical**; ~ **hebdomadaire** | Sunday (Lord's Day) observance || Sonntagsruhe *f*; Einhaltung *f* der Sonntagsruhe | **violateur de** ~ **dominical** | breaker of the sabbath || Störer *m* der Sonntagsruhe (des Sonntagsfriedens) | ~ **public** | public peace || öffentliche Ruhe *f* | **perturbateur du** ~ **public** | disturber of the peace || Verletzer *m* der öffentlichen Ordnung; Friedensstörer *m*.

**repoussement** *m* | rejection by voting; voting down || Ablehnung *f*; Niederstimmen *n* | ~ **d'une motion** | defeat (voting down) of a motion || Überstimmen *n* eines Antrages.

**repousser** *v* Ⓐ | ~ **une injure** | to fling back an insult || eine Beleidigung auf der Stelle erwidern.

**repousser** *v* Ⓑ [ne pas accepter] | to reject; to vote down || ablehnen; niederstimmen | ~ **une mesure** | to reject (to vote down) a measure || eine Maßnahme durch Abstimmung ablehnen | ~ **une motion** | to reject a motion || einen Antrag ablehnen | ~ **une motion par... voix contre...** | to defeat a motion by... votes against... || einen Antrag mit... gegen... Stimmen ablehnen | ~ **une offre** | to decline (to reject) an offer || ein Angebot ablehnen (zurückweisen) | ~ **un projet de loi** | to vote down (to throw out) a bill || eine Gesetzvorlage niederstimmen (in der Abstimmung ablehnen) | ~ **une proposition** | to reject a proposition || einen Vorschlag ablehnen.

**répréhensible** *adj* | reprehensible; worthy of reprehension || tadelnswert; zu tadeln.

**répréhensiblement** *adv* | reprehensibly || in tadelnswerter Weise.

**reprendre** *v* Ⓐ [continuer] | to resume || wiederaufnehmen | ~ **l'audience** | to resume the hearing || die Verhandlung wiederaufnehmen | ~ **les paiements** | to resume payments || die Zahlungen wiederaufnehmen | ~ **un procédé** | to employ a method again || ein Verfahren wiederanwenden | ~ **les travaux** | to resume work (operations) || die Arbeit (die Arbeiten) wiederaufnehmen.

**reprendre** *v* Ⓑ [recommencer] | to recommence || wiederbeginnen.

**reprendre** *v* Ⓒ [se relever] | to recover; to improve; to revive || sich erholen; sich wiederbeleben.

**reprendre** *v* Ⓓ [regagner] | ~ **le dessus** | to recover a lost advantage || die Oberhand zurückgewinnen | ~ **ses fonctions** | to resume one's duties || seinen Dienst wiederantreten | ~ **sa place** | to resume one's seat || seinen Platz wiedereinnehmen | ~ **possession de qch.**; ~ **qch.** | to resume possession of sth.; to repossess os. of sth. || von etw. wieder Besitz ergreifen; etw. wieder in Besitz nehmen.

**reprendre** *v* Ⓔ [réprimander] | to reprove || tadeln | ~ **q. de ses fautes** | to reprimand (to reprove) sb. for his faults || jdn. wegen seiner Fehler tadeln.

**reprendre** *v* Ⓕ | to take back || zurücknehmen | ~ **un cadeau** | to take a gift back || ein Geschenk zurücknehmen | ~ **les invendus** | to take back unsold goods || unverkaufte (nicht abgesetzte) Waren zurücknehmen.

**reprendre** *v* Ⓖ [employer de nouveau] | ~ **q.** | to re-engage sb. || jdn. wiedereinstellen.

**reprendre** *v* Ⓗ [prendre de nouveau] | to take again || wiedernehmen | ~ **les armes** | to take up arms again || wieder zu den Waffen greifen.

**reprendre** *v* Ⓘ [capturer de nouveau] | ~ **un prisonnier évadé** | to recapture an escaped prisoner || einen entwichenen Gefangenen wieder festnehmen; einen Entwichenen wieder gefangennehmen.

**reprendre** *v* Ⓚ [retirer] | ~ **sa parole** | to withdraw one's word || sein Wort zurücknehmen | ~ **sa promesse** | to retract one's promise || sein Versprechen zurückziehen.

**reprendre** *v* Ⓛ | ~ **une maison de commerce** | to take over a business || ein Geschäft übernehmen.

**représailles** *fpl* [mesures de représaille] | reprisals *pl* || Vergeltungsmaßnahmen *fpl*; Repressalien *fpl* | **expédition de** ~ | punitive expedition || Strafexpedition *f* | **tarif de** ~ | retaliatory tariff || Vergeltungszolltarif *m* | **user de** ~ | to make reprisals; to retaliate || Repressalien ergreifen.

**représentant** *m* Ⓐ [agent] | agent; representative || Vertreter *m*; Agent *m* | ~ **de commerce** | trading (commercial) agent; trade (business) representative || Handelsagent *m*; Handelsvertreter | ~ **attitré** | accredited representative || ausgewiesener Vertreter | ~ **diplomatique** | diplomatic agent (representative) || diplomatischer Vertreter (Agent) | ~ **exclusif** | sole agent (representative) || Alleinvertreter | ~ **légal** | statutory agent; legal (personal) representative || gesetzlicher Vertreter; Rechtsvertreter.

**représentant** *m* Ⓑ [héritier substitué] | presentative heir || Ersatzerbe *m*.

**représentant** *m* Ⓒ [délégué] | representative; delegate || Rangpräsident *m*; Delegierter *m* | **chambre des** ~**s** | chamber (house) of representatives || Repräsentantenhaus *n* | ~ **ouvrier** | workers' delegate || Arbeitervertreter *m* | ~ **patronal** | employers' delegate || Arbeitgebervertreter *m* | ~ **du peuple** | representative of the people || Volksvertreter *m*; Deputierter *m* | ~ **Permanent** *m* [CEE] | Permanent Representative || Ständiger Vertreter *m*.

**représentant** *adj* | representative || Vertretungs....

**représentatif** *adj* | representative || Repräsentativ...; repräsentativ | **gouvernement** ~ | representative government || parlamentarische Regierungsform *f*.

**représentation** *f* Ⓐ | representation || Vertretung *f* | **droit de** ~ | right of representation (to represent); authority || Vertretungsbefugnis *f* | **frais de** ~ | cost *pl* of representation; entertainment allowance; extra pay to cover expenses of entertain-

**représentation** *f* Ⓐ *suite*
ment || Repräsentationskosten *pl;* Repräsentationsgelder *npl*| **pouvoir de** ~ | power of representation (of procuration) || Vertretungsmacht *f* | **vice de** ~ | absence of authority || mangelnde Vertretungsmacht.
★ ~ **collective** | collective representation || Gesamtvertretung; Kollektivvertretung | ~ **consulaire** | consular representation || konsularische Vertretung | ~ **nationale;** ~ **populaire** | representative government || Volksvertretung | ~ **proportionnelle** | proportional representation || Verhältniswahlsystem *n* | ~ **Permanente** *f* [CEE] | Office of the Permanent Representative; Permanent Representation || Ständige Vertretung *f.*
**représentation** *f* Ⓑ [agence] | agency || Handelsvertretung *f;* Agentur *f* | **commerce de** ~ | agency business (trade) || Agenturgeschäft *n* | **avoir la** ~ **exclusive d'une maison** | to have the sole agency for a firm; to be sole agent (agents) for a firm || die Alleinvertretung einer Firma haben; Alleinvertreter einer Firma sein | ~ **consulaire** | consular agency || Konsularagentur | ~ **générale** | general agency || Generalvertretung; Generalagentur.
**représentation** *f* Ⓒ [ ~ **successorale**] | representation; substitution of an heir || Erbvertretung *f* | **venir par** ~ **à une succession** | to inherit by right of representation || als Ersatzerbe berufen werden (sein).
**représentation** *f* Ⓓ [exhibition] | production; exhibition || Vorlegung *f;* Vorzeigung *f* | ~ **de documents;** ~ **de titres** | production (exhibition) of documents || Vorlegung (Vorlage *f*) von Urkunden.
**représentation** *f* Ⓔ [remontrance; protestation] | représentation; remonstrance; reproach; protest || Vorhalt *m;* Vorhaltung *f;* Gegenvorstellung *f* | ~ **s diplomatiques** | diplomatic representations || diplomatische Vorstellungen *fpl* | **faire des** ~ **s à q. au sujet de qch.** | to make representations to sb. about sth.; to remonstrate with sb. about sth. || jdm. wegen etw. Vorhaltungen (Vorhalte) (Gegenvorstellungen) machen.
**représentation** *f* Ⓕ [spectacle] | representation; performance || Aufführung *f;* Vorstellung *f;* Darstellung *f* | ~ **à bénéfice** ① | benefit performance | Benefizvorstellung | ~ **à bénéfice** ② | charity performance || Wohltätigkeitsvorstellung | **droit de** ~ | right of performance || Aufführungsrecht *n* | **les droits de** ~ | the dramatic rights || die Aufführungsrechte *npl;* die dramatischen Urheberrechte *npl* | ~ **d'une pièce** | representation (performance) of a play || Aufführung eines Theaterstückes | ~ **publique** | public performance || öffentliche Aufführung.
**représenté** *part* | **être** ~ **au conseil (au sein du conseil)** | to be represented in (on) the council; to have a representative (a seat) in the council || im Rat vertreten sein; einen Vertreter im Rat haben; einen Ratssitz haben.

**représenter** *v* Ⓐ | to represent || vertreten; repräsentieren | ~ **q.** | to represent sb.; to act for sb.; to be agent for sb.; to be sb.'s agent || jdn. vertreten; für jdn. (als jds. Vertreter) auftreten (handeln) | ~ **une circonscription** | to sit for a constituency || einen Wahlkreis vertreten | ~ **q. en justice** | to represent sb. (to appear for sb.) in court || jdn. vor Gericht vertreten; für jdn. vor Gericht erscheinen (auftreten) | ~ **q. en justice et extrajudiciairement** | to represent sb. in court and out of court || jdn. gerichtlich und außergerichtlich vertreten | **se charger de** ~ **q.** | to accept sb.'s representation || jds. Vertretung übernehmen | **se faire** ~ | to appoint (to send) a representative (a proxy) || sich vertreten lassen; einen Vertreter (einen Bevollmächtigten) bestellen | **inviter q. à se faire** ~ | to invite sb. to be represented (to appoint a representative) || jdn. einladen (auffordern), einen Vertreter zu bestellen.
**représenter** *v* Ⓑ [exhiber] | to produce; to exhibit || vorlegen; in Vorlage bringen.
**représenter** *v* Ⓒ [présenter de nouveau] | to present again || wieder vorzeigen; wieder präsentieren | **se** ~ **comme candidat** | to present os. (to offer os.) again as candidate || sich erneut als Kandidat präsentieren | ~ **un effet à l'acceptation** | to represent a bill for acceptance || einen Wechsel nochmals (erneut) zur Annahme vorlegen.
**représenter** *v* Ⓓ [jouer un rôle] | to represent; to play a rule (a part) || darstellen; eine Rolle spielen.
**représenter** *v* Ⓔ [jouer une pièce] | to represent (to play) a piece; to perform a play || ein Stück aufführen (spielen).
**représenter** *v* Ⓕ [remontrer] | to represent; to depict || vorstellen | ~ **q. comme un imposteur** | to describe sb. as an impostor || jdn. als Schwindler hinstellen.
**représenter** *v* Ⓖ | ~ **qch. à q.** | to point out sth. to sb. || jdm. etw. vor Augen führen.
**répressif** *adj* | **mesures** ~ **ves** | repressive measures || Unterdrückungsmaßnahmen *fpl.*
**répression** *f* | repression || Unterdrückung *f* | ~ **disciplinaire** | disciplining || disziplinäre Ahndung *f.*
**reprêter** *v* | ~ **qch.** | to lend sth. again || etw. wiederleihen.
**réprimandable** *adj* | deserving of reproof (of censure) (of blame) || zu rügen; zu tadeln; tadelnswert.
**réprimande** *f* | reprimand; reproach; reproof; remonstrance; blame || Tadel *m;* Verweis *m;* Vorwurf *m;* Vorhaltung *f* | **adresser (faire) une** ~ **à q.** | to reprimand (to reprove) sb. || jdm. einen Verweis (eine Rüge) erteilen.
**réprimander** *v* | to reproach; to reprimand; to reprove || einen Verweis erteilen; rügen.
**réprimer** *v* | to repress; to suppress || unterdrücken | ~ **une sédition** | to quell (to repress) (to put down) a revolt || einen Aufstand unterdrücken.
**repris** *m* [ ~ **de justice**] | criminal with previous convictions; old offender || Vorbestrafter *m;* Verbrecher *m* mit Vorstrafen.

**reprise** *f* Ⓐ [continuation] | resumption || Wiederaufnahme *f;* Fortsetzung *f* | **action (demande) (requête)** ① **en ~** | petition in error || Antrag *m* auf Wiederaufnahme des Verfahrens; Wiederaufnahmeantrag | **demande (requête)** ② **en ~** | motion for reargument || Antrag *m* auf neue Verhandlung (auf Neuverhandlung) | **~ d'activité** | renewal of activity || Wiederaufnahme der Tätigkeit | **~ de l'audience** | resumption of the hearing || Wiederaufnahme der Verhandlung | **~ des dividendes** | resumption of dividends (of dividend payments) || Wiederaufnahme der Dividendenzahlungen | **~ de l'instance; ~ de la procédure** | reopening of the proceedings || Wiederaufnahme des Verfahrens | **marche de l'instance dans la ~ de procédure** | proceedings upon a petition in error || Gang des Wiederaufnahmeverfahrens; Verfahren in der Wiederaufnahmeinstanz | **~ des négociations** | renewal (resumption) of negotiations || Wiederaufnahme der Verhandlungen | **~ des paiements** | resumption of payments || Wiederaufnahme der Zahlungen | **~ de la séance** | reopening of the session || Wiedereröffnung (Wiederaufnahme) der Sitzung | **~ de travail; ~ des travaux** | resumption of work || Wiederaufnahme der Arbeit (der Arbeiten) | **~ de la vie commune** | resumption of conjugal life || Wiederaufnahme der ehelichen Gemeinschaft.

**reprise** *f* Ⓑ [relèvement] | recovery; revival || Wiederbelebung *f;* Belebung *f* | **~ des affaires** | recovery (revival) of business; business recovery || Geschäftsbelebung; geschäftliche Wiederbelebung | **~ du commerce; ~ commerciale** | revival of trade; trade recovery || Wiederbelebung des Handels | **~ des cours** | recovery of prices (of the market) || Ansteigen *n* (Anziehen *n*) der Kurse; Kursanstieg *m* | **~ des prix** | recovery of prices; price recovery || Ansteigen *n* (Anziehen *n*) der Preise; Preisanstieg *m* | **~ économique** | economic recovery (revival) || wirtschaftliche Wiederbelebung | **être en ~** | to recover || sich erholen.

**reprise** *f* Ⓒ [**~ de possession**] | recovery (resumption) (retaking) of possession || Wiederinbesitznahme *f;* Wiederbesitzergreifung *f*.

**reprise** *f* Ⓓ [**~ de corps**] | retaking; recapture || Wiedergefangennahme *f;* Wiederfestnahme *f*.

**reprise** *f* Ⓔ [navire recapturé] | recaptured ship || wiedergekapertes Schiff *n*.

**reprise** *f* Ⓕ | taking back || Zurücknahme *f* | **~ des invendus** | taking back unsold goods || Zurücknahme nichtverkaufter Waren.

**reprise** *f* Ⓖ | taking over || Übernahme *f* | **louer une maison avec une ~ de meubles** | to rent a house and take over the furniture || ein Haus unter Übernahme der Möbel mieten.

**reprise** *f* Ⓗ [d'une voiture d'occasion] | trade-in | **valeur de la ~** | trade-in value || Eintauschwert *m*.

**reprises** *fpl* Ⓐ [occasions] | **à plusieurs ~** | on several occasions; repeatedly || bei (zu) wiederholten Gelegenheiten; zu wiederholten Malen; wiederholt.

**reprises** *fpl* Ⓑ [**~ matrimoniales**] | claims raised prior to the division of property || Ansprüche *mpl*, welche vor Beginn der Auseinandersetzung geltend gemacht werden; Vorausansprüche *mpl*.

**réprobateur** *adj* | reprobatory; reprobating; reproving; reproachful || mißbilligend; vorwurfsvoll.

**réprobation** *f* | reprobation; disapproval || Mißbilligung *f* | **~ publique** | public reprobation (censure) || öffentliche (allgemeine) Mißbilligung.

**reprochable** *adj* Ⓐ | reproachable || tadelnswert; zu mißbilligen.

**reprochable** *adj* Ⓑ [récusable] | challengeable; to be challenged || [wegen Befangenheit] ablehnbar (abzulehnen) | **témoin ~** | challengeable witness || befangener Zeuge *m;* wegen Befangenheit abzulehnender Zeuge.

**reproche** *m* | reproach; remonstrance; representation; blame; censure || Vorwurf *m;* Vorhaltung *f;* Vorhalt *m;* Gegenvorstellung *f;* Tadel *m;* Verweis *m* | **pas à l'abri du ~** | not beyond reproach || nicht frei von Tadel; nicht tadellos; nicht tadelfrei | **ton de ~** | reproachful (reproving) tone || vorwurfsvoller (mißbilligender) Ton | **d'un ton de ~** | reproachfully; reprovingly || vorwurfsvoll; in vorwurfsvollem Ton; unter Vorhaltungen.

★ **digne de ~** | reproachable; deserving blame || tadelnswert | **plein de ~ (de ~s)** | reproachful || vorwurfsvoll.

★ **s'attirer des ~s** | to incur reproaches (blame) || sich Tadel zuziehen; sich Vorwürfen (Tadel) aussetzen | **adresser (faire) des ~s à q. au sujet de qch.** | to make representations to sb. about sth.; to remonstrate with sb. upon sth. || jdm. wegen etw. Vorhaltungen (Vorhalte) (Vorwürfe) machen; jdm. etw. vorhalten | **mériter des ~s** | to deserve blame (censure) || Tadel (Vorwurf) verdienen | **sans ~** | above (beyond) reproach || untadelig; einwandfrei.

**reprocher** *v* Ⓐ | **~ qch. à q.** | to reproach sb. with sth. || jdm. etw. vorwerfen (wegen etw. Vorwürfe machen) | **~ à q. d'avoir fait qch.** | to reproach sb. for having done sth. || jdm. vorwerfen, etw. getan zu haben.

**reprocher** *v* Ⓑ [récuser] | **~ un témoin** | to take exception to a witness || einen Zeugen unter Angabe von Gründen als befangen ablehnen.

**reproduire** *v* Ⓐ [produire de nouveau] | to produce again; to reproduce || wieder hervorbringen; wiedererzeugen; wiederherstellen.

**reproduire** *v* Ⓑ [imiter] | to reproduce; to copy || nachbilden; kopieren.

**reproduire** *v* Ⓒ [publier de nouveau] | to reprint || nachdrucken; abdrucken.

**reproduire** *v* Ⓓ [exhiber de nouveau] | to present again; to produce again || wiedervorlegen; wiedervorzeigen.

**reproduire** *v* Ⓔ [comme tableau] | to portray || bildnerisch wiedergeben; reproduzieren.

**reproduction** *f* Ⓐ | reproduction; reproducing || Wiederherstellung *f*.

**reproduction** f Ⓑ [imitation] | reproduction; imitation; copy || Nachbildung f; Imitation f; Kopie f | ~ **servile** | slavish imitation || sklavische Nachahmung f.
**reproduction** f Ⓒ [impression] | reproduction; copying || Nachdruck m | **droit de** ~ | right of reproduction; copyright || Recht n des Nachdrucks (der Wiedergabe durch Nachdruck) | ~ **héliographique** | blueprint || Blaupause f; Lichtpause.
**reproduction** f Ⓓ [nouvelle exhibition] | renewed presentation || Wiedervorlegung f; Wiedervorzeigung f.
**reproduction** f Ⓔ [d'un tableau] | reproduction [of a painting] || Reproduktion f [eines Gemäldes].
**réprouvable** adj | deserving of blame; blamable || zu mißbilligen; zu tadeln.
**réprouvé** m | outcast || Ausgestoßener m.
**réprouver** v Ⓐ [prouver de nouveau] | to prove again || erneut beweisen.
**réprouver** v Ⓑ [désapprouver] | to reprobate || mißbilligen; tadeln.
**réprouver** v Ⓒ [rejeter] | to reject || ablehnen | ~ **une doctrine** | to reject a doctrin || eine Lehre ablehnen.
**républicain** m | republican || Republikaner m.
**républicain** adj | republican || republikanisch; freistaatlich | **régime** ~ | republican form of government || republikanische (freistaatliche) Regierungsform f.
**republier** v | to publish again; to republish || wieder (erneut) veröffentlichen.
**république** f | republic || Republik f; Freistaat m.
**répudiable** adj | repudiable; to be repudiated || abzulehnen.
**répudiation** f Ⓐ [désaveu] | repudiation; rejection || Zurückweisung f; Ablehnung f; Nichtannahme f; Nichtanerkennung f.
**répudiation** f Ⓑ [renonciation volontaire] | repudiation; renunciation || Ausschlagung f; Ablehnung f; Verzicht m | **délai de** ~ | period for renunciation || Ausschlagungsfrist f | ~ **d'héritage**; ~ **de la succession** | renunciation (disclaimer) of the succession || Ausschlagung der Erbschaft; Erbschaftsausschlagung.
**répudiation** f Ⓒ [divorce] | ~ **de son épouse** | repudiation of one's wife || Verstoßung f seiner Ehefrau.
**répudier** v Ⓐ [rejeter; repousser] | to repudiate; to reject; to refuse to accept || zurückweisen; ablehnen; nicht annehmen; nicht anerkennen.
**répudier** v Ⓑ [renoncer volontairement] | to renounce; to relinquish || ausschlagen; verzichten | ~ **la succession** | to renounce the succession || die Erbschaft ausschlagen.
**répudier** v Ⓒ [divorcer] | ~ **son épouse** | to divorce (to repudiate) one's wife || sich von seiner Frau scheiden lassen.
**réputation** f | reputation; repute || Ruf m; Ansehen n | **jouir d'une bonne** ~ | to bear a good character || einen guten Ruf (Leumund) genießen | **avoir une belle (haute)** ~ | to be held in high repute || in hohem Ruf (Ansehen) stehen | ~ **entachée** | tarnished reputation || befleckter Ruf | ~ **bien établie** | established (well-established) reputation || wohlbegründeter Ruf | ~ **intacte** | integrity; unblemished character || Unbescholtenheit f | **mauvaise** ~ | bad reputation (renown); ill-reputation || schlechter (übler) Ruf (Leumund) | **maison de mauvaise** ~ | disreputable house || Haus m mit schlechtem Ruf | **avoir une mauvaise** ~ | to have a bad reputation (character); to be (to be held) in bad repute || in schlechtem Ruf stehen; übel (schlecht) beleumundet sein | ~ **mondiale** | worldwide reputation || Weltruf.
★ **avoir la** ~ **d'être** ... | to be reputed ... || in dem Ruf stehen, ... zu sein; für ... gehalten werden | **connaître q. de** ~ | to know sb. by repute (by reputation) || jdn. dem Namen nach kennen | **être en** ~ | to be held in reputation (in high repute) || in hohem Ruf (Ansehen) stehen | **se faire (s'acquérir) une** ~ | to make a name for os.; to acquire (to make os.) a reputation || sich einen Namen machen; sich einen Ruf erwerben | **perdre sa** ~ | to lose one's character (one's good reputation); to fall into discredit || seinen guten Ruf verlieren; in Mißkredit fallen | **perdre q. de** ~ ; **ruiner la** ~ **de q.** | to ruin sb.'s reputation (sb.'s character); to bring sb. in disrepute || jdn. um seinen guten Ruf bringen; jdn. in schlechten Ruf bringen.
**réputé** adj Ⓐ [jouissant d'un grand renom] | reputed; of repute; well-known; in (of) high repute || angesehen; hochangesehen; wohlbekannt; namhaft.
**réputé** adj Ⓑ [considéré comme] | reputed || angeblich; vermeintlich; mutmaßlich.
**réputer** v [tenir pour] | to repute; to consider; to deem || [für etw.] ansehen (halten).
**requérable** adj | demandable; claimable || zu fordern; zu verlangen.
**requérant** m | applicant; petitioner || Antragsteller m; Gesuchsteller m.
**requérant** adj | **la partie** ~ **e** | the applicant; the claimant || die betreibende Partei; der Antragsteller.
**requérir** v Ⓐ | to demand; to claim; to request; to summon || beantragen; fordern; auffordern | ~ **aide et assistance** | to demand assistance || Hilfe (Unterstützung) erbitten | ~ **la force armée** | to requisition troops || Truppen anfordern | ~ **la présence de q.** | to request sb.'s presence; to ask sb. to be present || jdn. auffordern, beizuwohnen (zugegen zu sein) | ~ **q. de faire qch.** | to summon (to call upon) (to require) (to invite) sb. to do sth. || jdn. auffordern, etw. zu tun | ~ **qch.** | to petition for sth. || um etw. bitten; etw. erbitten.
**requérir** v Ⓑ [réquisitionner] | to requisition; to commandeer || requirieren; beschlagnahmen.
**requête** f Ⓐ [demande par écrit] | petition in writing; written application || schriftlicher Antrag m; schriftliches Gesuch n | ~ **en annulation** | application for cancellation; motion to expunge || Nichtigkeitsklage f; Löschungsklage; Löschungsantrag m | **chambre des** ~ **s** | appeal division of the

supreme court ‖ Beschwerdekammer *f* beim Kassationshof; Beschwerdesenat *m* | **consentement à une ~** | consent to a request ‖ Zustimmung *f* zu einem Antrag | **~ de (en) contrainte; ~ en contrainte par corps** | motion for arrest (for a writ of capias) ‖ Antrag auf Verhängung des persönlichen Sicherheitsarrestes; Arrestantrag *m* | **~ de (en) contrainte; ~ de contrainte sur les biens; ~ à fin de saisie** | motion for a distraint order (for distraint) ‖ Antrag auf Verhängung des dinglichen Arrests; Arrestantrag *m* | **contre-~** | cross-petition; counter-petition; counter-motion ‖ Gegenantrag; Gegengesuch | **~ des créanciers** ① | bankruptcy petition; petition in bankruptcy ‖ Antrag auf Eröffnung des Konkurses; Konkursantrag *m* | **~ des créanciers** ② | petition of creditors ‖ Antrag der Gläubiger | **~ en défence** | defendant's plea ‖ Klagserwiderung *f* | **~ en demande** | statement of claim; bill of complaint ‖ Klageschrift *f*; Klageschriftsatz *m* | **~ en divorce** | divorce petition; petition for divorce ‖ Klage *f* auf Scheidung; Scheidungsklage | Ehescheidungsklage | **~ en extradition** | request for (demand of) extradition ‖ Auslieferungsantrag | **~ à fin d'inscription** | application for registration ‖ Anmeldung *f* zur (Antrag auf) Eintragung; Eintragungsantrag | **~ en récusation** | challenge ‖ Ablehnungsgesuch | **~ en réintégration** | motion for reinstatement; motion to reinstate ‖ Antrag auf Wiedereinsetzung; Wiedereinsetzungsantrag *m* | **~ en reprise** | petition in error ‖ Antrag auf Wiederaufnahme; Wiederaufnahmeantrag *m*; Antrag auf neue Verhandlung | **~ de (en) revision** | petition of (for) review ‖ Antrag auf Nachprüfung; Nachprüfungsantrag *m* | **par voie de ~** | by application ‖ durch Antrag | **directe** | direct request ‖ unmittelbares Ersuchen *n*.
★ **admettre** ① **(accueillir) une ~** | to grant an application (a request) (a petition) ‖ einem Gesuch (einem Antrage) entsprechen (stattgeben) | **admettre** ② **(accéder à) une ~** | to accede to (to comply with) a request | einer Forderung stattgeben; einem Verlangen nachkommen | **acquiescer à une ~** | to grant an application (a request) ‖ einem Gesuch (einem Antrag) entsprechen | **présenter une ~** | to file an application (a petition); to petition ‖ ein Gesuch (einen Antrag) einreichen | **présenter une ~ de mise en faillite** | to file one's petition ‖ seinen Konkurs anmelden | **rejeter une ~** | to refuse an application (a petition); to dismiss a petition ‖ einen Antrag (ein Gesuch) ablehnen (abweisen) (zurückweisen) | **à la ~ de** | at the request of; on (upon) the application of ‖ auf Verlangen von; auf Antrag von; auf Ersuchen von.
**requête** *f* ⓑ [**~ civile**] | ex parte motion (application) ‖ einseitiger Antrag *m*.
**requête** *f* ⓒ [supplique] | petition ‖ Bittschrift *f*.
**requis** *adj* | required; requisite; necessary ‖ erforderlich; geboten; notwendig | **la forme ~e** | the requisite form ‖ die vorgeschriebene (gehörige) Form | **avec tout le soin ~** | with all due care ‖ mit aller erforderlichen (gebotenen) Sorgfalt.
**réquisitionnement** *m* | requisitioning; commandeering ‖ Beschlagnahme *f*; Requirierung *f*.
**réquisition** *f* ⓐ | requisition; demand; request ‖ Antrag *m*; Verlangen *n* | **~ d'inscription** | application for registration ‖ Eintragungsantrag *m*; Antrag auf Eintragung | **agir sur la (à la) ~ de q.** | to act on sb.'s request (requisition) ‖ auf jds. Verlangen handeln | **déférer à une ~** | to grant (to accede to) (to comply with) a request; to grant an application ‖ einem Antrag (einem Ersuchen) stattgeben; einem Verlangen (einer Aufforderung) nachkommen; einem Antrag (einem Gesuch) entsprechen | **à ~; à la ~; sur ~; sur la ~** | on demand; on request; on (upon) application ‖ auf Verlangen; auf Antrag.
**réquisition** *f* ⓑ [mise en ~] | requisitioning ‖ Beschlagnahme *f*; Requirierung | **faire des ~s** | to make requisitions ‖ Requisitionen *fpl* durchführen | **mettre qch. en ~** | to requisition sth. ‖ etw. requirieren.
**réquisitionner** *v* ⓐ [présenter des requêtes] | to file motions ‖ Anträge stellen; beantragen.
**réquisitionner** *v* ⓑ [mettre qch. en réquisition] | to requisition; to commandeer ‖ beschlagnahmen; requirieren.
**réquisitoire** *m* [plaidoyer réquisitorial] | address of the public prosecutor to the court ‖ Anklagerede *f* (Plädoyer *n*) des Staatsanwaltes.
**rescapé** *m* | survivor; rescued person ‖ Überlebender *m*; Geretteter *m*.
**rescellement** *m* | resealing ‖ Wiederversiegeln *n*; Wiederversiegelung *f*; Wiederplombierung *f*.
**resceller** *v* | to reseal; to seal again ‖ wiederversiegeln; wiederplombieren.
**rescindable** *v* | rescindable; to be rescinded (annulled) ‖ auflösbar; aufhebbar.
**rescindant** *m* | request for rescission ‖ Auflösungsantrag *m*.
**rescindant** *adj* | **circonstances ~es** | circumstances which give rise to rescission (which justify rescission) ‖ Umstände *mpl*, welche die Aufhebung begründen (veranlassen) (rechtfertigen).
**rescinder** *v* ⓐ [annuler] | to rescind; to cancel; to annul ‖ aufheben; umstoßen; annullieren | **~ un contrat; ~ une convention** | to rescind (to avoid) a contract (an agreement) ‖ einen Vertrag (eine Vereinbarung) für [von Anfang an] nichtig erklären.
**rescinder** *v* ⓑ [casser] | **~ un jugement** | to rescind (to quash) a judgment ‖ ein Urteil aufheben (umstoßen).
**rescision** *f* [annulation] | rescission; cancellation; avoidance ‖ Aufhebung *f*; Umstoßung *f*; Annullierung *f*; [gerichtliche] Kraftloserklärung *f* | **action en ~ (en rescisoire *m*); action rescisoire** | action for rescission (to set aside); rescissory action ‖ Klage *f* auf Aufhebung; Aufhebungsklage; Wiederaufhebungsklage.

**rescisoire** *adj* | **clause** ~ | cancellation clause || Rücktrittsklausel *f*.

**réseau** *m* | network; system || Netz *n*; System *n* | ~ **de canaux** | system (network) of canals; canal system || Kanalnetz; Kanalsystem | ~ **de chemins de fer;** ~ **de voies ferrées;** ~ **ferré** | system (network) of railways || Eisenbahnnetz; Bahnnetz | ~ **de routes;** ~ **routier** | network of highways; highway system || Straßennetz | ~ **de succursales** | network of branch offices || Filialnetz | ~ **de haute tension** | high-tension grid || Hochspannungsnetz.
★ ~ **aérien** | air traffic system || Luftverkehrsnetz | ~ **postal aérien** | air mail system (service) || Luftpostdienst | ~ **électrique** | electric grid || Stromnetz | ~ **fluvial** | river system || Flußnetz | ~ **télégraphique** | telegraph system (network) || Telegraphennetz | ~ **téléphonique** | telephone system (network) || Telephonnetz.

**réservataire** *m* [héritier ~] | heir entitled to a compulsory portion; heir, who may not be entirely disinherited || pflichtteilsberechtigter Erbe *m*; Pflichtteilsberechtigter *m*.

**réservation** *f* Ⓐ | reservation || Vorbehalt *m* | **droit de** ~ | reserved right; reservation; power of reservation || Reservat *n*; Reservatrecht *n*; Vetorecht *n* | ~ **d'un droit** | reservation of a right || Rechtsvorbehalt | ~ **faite de tous mes droits** | without prejudice to my rights || unter Vorbehalt all meiner Rechte | ~ **mentale** | mental reservation || stillschweigender (geheimer) Vorbehalt; Mentalreservation *f*.

**réservation** *f* Ⓑ [guichet] | ~ **des places** | booking office; office for reserved seats || Platzkartenschalter *m*.

**réservation** *f* Ⓒ [location de places] | reserving || Reservierung *f* | ~ **des places** | reservation of seats || Platzreservierung; Platzbestellung *f*.

**réserve** *f* Ⓐ | reservation; reserve; restriction || Vorbehalt *m*; einschränkende Bedingung *f* | **acceptation sans** ~ | acceptance without reserve; unreserved (unqualified) acceptance || unbedingte (vorbehaltlose) Annahme *f* | **acceptation sous** (~ **s**) | acceptance under reserve; qualified (conditional) acceptance || Annahme *f* unter Vorbehalt; qualifizierte (bedingte) Annahme | **contre-** ~ | counter-reserve || Gegenvorbehalt | ~ **de la propriété** | retention of title || Eigentumsvorbehalt | **reçu sans** ~ | clean receipt || vorbehaltloses (uneingeschränktes) Empfangsbekenntnis *n*.
★ **faire des** ~ **s** | to make reserves (reservations) || Vorbehalte machen | **soumis à certaines** ~ **s** | subject to certain conditions || bestimmten Bedingungen unterworfen | **à la** ~ **de . . .** | with the reservation of . . .; except for . . . || vorbehaltlich . . . | **avec certaines** ~ **s** | with reservations || mit (unter) Vorbehalten | **sans** ~ | without any reserve; without reservation; unreserved(ly); unqualified; unconditional || vorbehaltlos; rückhaltlos; ohne Vorbehalt.
★ **sous** ~ | without prejudice || ohne Präjudiz | **sous** ~ **(sous la** ~ **) de** | under reserve of; subject to; on condition that || unter Vorbehalt des (von); vorbehaltlich des (der) | **sous** ~ **du présent contrat (des provisions du contrat)** | subject to the terms of this agreement (to the provisions of the contract) || vorbehaltlich der Abmachungen (Bestimmungen) des (dieses) Vertrages | **sous** ~ **des dispositions qui précèdent** | subject to the foregoing provisions || vorbehaltlich der vorstehenden Vereinbarungen | **sous** ~ **des exceptions** | subject to (save for) the exceptions || vorbehaltlich der Ausnahmen | **sous** ~ **d'inspection** | subject to inspection || Besichtigung vorbehalten | **sous** ~ **de modification** | subject to alteration (to modification) (to revision) || vorbehaltlich der Abänderung; Änderung vorbehalten | **sous** ~ **de ratification** | subject to approval (to ratification) || vorbehaltlich der Genehmigung (nachträglicher Genehmigung) | **remboursable sous** ~ **d'avis de retrait** | subject to notice of withdrawal || gegen Kündigung rückzahlbar | **sous les** ~ **s d'usage** | under the usual reserves || unter den üblichen Vorbehalten | **sous** ~ **que** | provided that || vorausgesetzt, daß; unter der Voraussetzung, daß | **sous toutes** ~ **s** | without committing os.; with all reserve (due reserve) || ohne Verbindlichkeit; mit allem (mit dem üblichen) Vorbehalt.

**réserve** *f* Ⓑ | reserve || Rücklage *f*; Reserve *f* | **attribution (affectation) (dotation) à la** ~ **(aux** ~ **s)** | allocation to reserve (to the reserve fund) || Überweisung *f* (Zuweisung *f*) an die Reserve (an den Reservefonds) | **attribution (affectation) à la** ~ **spéciale** | appropriation to special reserve || Zuweisung *f* an die Spezialreserve | ~ **de la banque** | bank (banking) reserve || Bankrücklage; Bankreserve | ~ **de caisse;** ~ **en espèces** | cash reserve(s) | Barvorrat *m*; Barreserve(n) *fpl* | **compte de** ~ | reserve account || Rücklagenkonto *n*; Reservekonto | **constitution de** ~ **s** | building up of reserves || Rücklagenbildung *f*; Reservenbildung | ~ **pour créances douteuses** | reserve for doubtful debts; bad debt reserve || Rückstellung *f* (Rücklage) (Reserve) für zweifelhafte Forderungen | ~ **de crise** | contingency reserve || Krisenreserve | ~ **de dévises** | foreign exchange reserve || Devisenreserve; Devisenbestand *m* | ~ **pour éventualités;** ~ **de prévoyance** | reserve for contingencies; contingency (provident) reserve (fund) || Notreserve; Reserve für unvorhergesehene Fälle | **fonds de** ~ ① | reserve fund; reserve || Reservefonds *m* | **fonds de** ~ **spécial** | special reserve fund | Spezialreservefonds *m* | **fonds de** ~ ② | capital reserve | Reservekapital *n*; Kapitalreserve | **reconstitution du fonds de** ~ | building up the reserve fund again || Wiederauffüllung *f* des Reservefonds | **machine de** ~ | reserve (spare) engine | Reservemaschine *f* | ~ **s de (de la) main-d'œuvre** | reserves of labo(u)r; labo(u)r reserves || Reserven *fpl* an Arbeitskräften; Arbeitskraftreserven | **monnaie de** ~ | reserve currency || Reservewährung *f* | **mon-**

tant de la ~ | sum reserved ‖ Rückstellungsbetrag m; Betrag der Rücklage (der Reserve) | ~ d'or | gold (bullion) reserve ‖ Goldbestand m; Goldreserve; Goldrücklage | pièce de ~ | spare (replacement) part ‖ Ersatzteil n | ~ des primes | reserve for premiums paid in advance; reserve of premiums ‖ Prämienreserve | ~ de puissance | reserve of power; power reserve ‖ Kraftreserve; Leistungsreserve | ~ de réévaluation | revaluation reserve ‖ Neubewertungsreserve; Neubewertungsrücklage | ~ pour risques en cours | reserve for current risks; loss reserve ‖ Rücklage für laufende Risiken; Schadensreserve.

★ ~ cachée; ~ latente; ~ occulte | secret (hidden) (inner) reserve ‖ versteckte (stille) Reserve | ~ imposée | taxed (tax-paid) reserve ‖ versteuerte Reserve | ~ légale | legal (statutory) reserve ‖ gesetzliche Rücklage f (Reserve); gesetzlicher Reservefonds m | ~s d'or | gold reserves ‖ Goldreserven fpl ‖ ~ métallique | bullion (metallic) reserve ‖ Metallreserve; Metallbestand m | ~ monétaire | cash reserve; supply of money ‖ Geldreserve; Geldvorrat m | ~s monétaires | currency reserves ‖ Währungsreserven fpl | ~ spéciale | special reserve ‖ Sonderrücklage; Spezialreserve | ~ statutaire | reserve provided by the articles ‖ satzungsgemäße Rücklage ‖ auf Grund der Satzungen vorgeschriebene Reserve.

★ mettre qch. en ~ | to reserve sth. ‖ etw. reservieren (zurückstellen) (zurücklegen) | mettre une somme en ~ | to transfer an amount to reserve (to the reserve fund) ‖ einen Betrag dem Reservefonds überweisen | tenir qch. en ~ | to keep (to have) sth. in reserve ‖ etw. in Reserve halten | en ~ | in reserve ‖ in Reserve.

réserve f Ⓒ [~ légale; droit à la ~ ; part de ~] | compulsory portion; legal share; portion secured by law ‖ Pflichtteil m; Pflichtteilsanspruch m; Pflichtteilsrecht n; Recht (Anspruch) auf den Pflichtteil | calcul de la ~ | calculation of the compulsory portion f des Pflichtteils; Pflichtteilsberechnung | ayant droit à la ~ | heir entitled to a compulsory portion ‖ pflichtteilsberechtigter Erbe m; Pflichtteilsberechtigter m | retrait (soustraction) de la ~ | withdrawal of the compulsory portion ‖ Entziehung f des Pflichtteils; Pflichtteilsentziehung.

★ ayant droit à la ~ | having a right to receive a compulsory portion; entitled to a compulsory portion ‖ einen Pflichtteilsanspruch haben; pflichtteilsberechtigt sein | retirer la ~ à q. | to withdraw the compulsory portion ‖ jdm. den Pflichtteil entziehen | se tenir sur la ~ | to stand on the compulsory portion ‖ seinen Pflichtteil beanspruchen; seinen Pflichtteilsanspruch geltend machen.

réserve f Ⓓ [~ rustique] | annuity charged on a farm (on an estate) upon transfer to a descendant ‖ Altenteil m; Auszug m; Auszugsrecht n | contrat de ~ | deed whereby an annuity is settled on an estate upon its transfer to a descendant ‖ Altenteilsvertrag m.

réserve f Ⓔ [retenue] | reserve; reservedness; reserved position; caution ‖ Zurückhaltung f; reservierte (abwartende) Haltung f; Vorsicht f | se tenir sur la ~ | to maintain an attitude of reserve; to be reserved ‖ sich zurückhalten; Zurückhaltung üben | avec ~ | reservedly ‖ zurückhaltend; mit Zurückhaltung.

réserve f Ⓕ [cadre de ~] | reserve; reserve list ‖ Ersatzreserve f; Reserve f | être dans la ~ | to be on the reserve list ‖ zur Reserve gehören; der Reserve angehören; in die Reserve überführt sein | mettre un navire en ~ | to put a ship [temporarily] out of commission ‖ ein Schiff [vorübergehend] außer Dienst stellen.

réservé adj Ⓐ | bien ~; biens ~s | separate estate ‖ Vorbehaltsgut n | droit ~ | reserved right; reservation ‖ Reservat n; Reservatrecht n | tous droits ~s | all rights reserved; reserving all rights ‖ alle Rechte vorbehalten; unter Vorbehalt aller Rechte | pêche ~e | fishing preserve ‖ Fischrecht n | place ~e | reserved seat ‖ reservierter Platz m | terrain ~; territoire ~ | reservation ‖ Reservat n; Reservatgebiet n; Reservation f.

réservé adj Ⓑ [retenu] | guarded; cautious ‖ zurückhaltend; vorsichtig | appréciation ~e | conservative estimate ‖ vorsichtige Schätzung f.

réserver v Ⓐ | to reserve ‖ vorbehalten; reservieren | se ~ un droit | to retain (to reserve os.) a right ‖ sich ein Recht vorbehalten | se ~ le droit de propriété | to retain title ‖ sich das Eigentum vorbehalten | ~ une place à q. | to reserve a seat for sb. ‖ jdm. einen Platz reservieren | se ~ de faire qch. | to reserve (to retain) the right to do sth. ‖ sich vorbehalten (sich das Recht vorbehalten), etw. zu tun | ~ qch. à q. | to reserve sth. for sb. ‖ jdm. etw. vorbehalten.

réserver v Ⓑ [se retenir] | se ~ | to hold back ‖ sich zurückhalten.

réserves fpl Ⓐ | reserves; reserve funds ‖ Rücklagen fpl; Reserven fpl | constitution des ~s | building up of reserves ‖ Rücklagenbildung f; Reservenbildung.

réserves fpl Ⓑ [minerais] | ~ possibles | possible reserves ‖ mögliche Reserven | ~ probables | probable reserves ‖ wahrscheinliche Reserven | ~ prouvées | proven reserves ‖ nachgewiesene Reserven | ~ récupérables | recoverable (workable) reserves ‖ abbaufähige (gewinnbare) Reserven | ~ économiquement récupérables | economically workable reserves ‖ wirtschaftlich abbaufähige Reserven | ~ techniquement récupérables | technically workable reserves ‖ technisch abbaufähige Reserven.

réserviste m | reserve man; man on the reserve ‖ Reservist m.

résidence f Ⓐ [lieu de ~ ; lieu où l'on réside de fait] | residence; actual residence ‖ tatsächlicher Wohnort m (Wohnsitz m) | allocation de ~ | residential

**résidence** f Ⓐ *suite*
(local) allowance ‖ Ortszulage f | **changement de** ~ | change of residence (of domicile) ‖ Veränderung f des Wohnsitzes; Wohnsitzveränderung | ~ **à l'étranger** | residence abroad ‖ Wohnort (Wohnsitz) im Ausland | **interdiction de** ~ | local banishment ‖ Aufenthaltsverbot n; Ortsverweis m | **pays de** ~ | country of residence ‖ Wohnsitzland n.
★ ~ **fixe** | permanent residence ‖ ständiger (fester) (dauernder) Wohnsitz | ~ **habituelle** | habitual residence ‖ gewöhnlicher Wohnort.
★ **changer de** ~ | to change one's residence ‖ seinen Wohnsitz wechseln; umziehen; verziehen; zügeln [S] | **fixer sa** ~ **à ...** | to make ... one's residence; to make up one's residence at ... ‖ sich in ... niederlassen; in ... Wohnsitz (Wohnung) nehmen | **transférer sa** ~ **d'un pays dans un autre** | to change one's residence from one country to another ‖ seinen Wohnsitz von einem Land in ein anderes (nach einem anderen) verlegen.
**résidence** f Ⓑ [habitation; demeure] | dwelling ‖ Wohnung f | ~ **secondaire** | second (holiday) home ‖ Zweitwohnung f.
**résidence** f Ⓒ [séjour obligé] | residence; obligation to take up one's residence at a certain place ‖ Residenzpflicht f (Wohnpflicht) an einem bestimmten Ort | **assigner à** ~ | to impose a place of residence on sb.; to indicate an address where sb. must remain ‖ jdm. einen Aufenthaltsort anweisen (zuweisen) | **placer q. en** ~ **surveillée** | to place sb. under house arrest ‖ jdn. unter Hausarrest stellen.
**résidence** f Ⓓ [siège] | seat ‖ Sitz m.
**résidence** f Ⓔ [lieu de ~; lieu de séjour] | place of abode; sojourn; residence ‖ Aufenthaltsort m; Aufenthalt m.
**résidence** f Ⓕ [office du résident] | residentship ‖ Residentschaft f.
**résidence** f Ⓖ [d'un prince] | residency ‖ Residenz f.
**résident** m | resident ‖ Resident m | **ministre** ~ | resident minister; minister resident ‖ Ministerresident.
**résident général** m | Resident-General ‖ Generalresident m.
**résider** v Ⓐ | to reside; to live; to domicile ‖ wohnen; ansässig sein | ~ **à ...** | to be resident at ... ‖ in ... wohnen (ansässig sein) (wohnhaft sein).
**résider** v Ⓑ [observer la résidence] | to reside (to be in residence) in a specified place ‖ an einem bestimmten Ort wohnen; seinen Wohnsitz an einem bestimmten Ort haben; seiner Wohnsitzpflicht (seiner Residenzpflicht) nachkommen (genügen).
**résider** v Ⓒ [se trouver dans] | to inhere; to reside; to rest ‖ innewohnen | **les qualités qui résident dans qch.** | the qualities reside in sth. ‖ die Eigenschaften fpl, die einer Sache innewohnen.
**résider** v Ⓓ [appartenir à] | **le pouvoir réside dans ...** | the power is vested in ... (is lodged in ...) ‖ die Macht liegt bei ....

**résidu** m | fraction ‖ Bruchteil m | ~ **de compte** | balance due (owing) ‖ geschuldeter Restbetrag m; Schuldrest m; Restschuld f.
**résignation** f | resignation ‖ Verzicht m; Verzichtleistung f.
**resigner** v [signer qch. de nouveau] | ~ **qch.** | to resign sth.; to sign sth. again ‖ etw. nochmals unterschreiben.
**résigner** v [se démettre de] | to resign ‖ verzichten | ~ **sa charge**; ~ **ses fonctions** | to resign (to relinquish) one's office ‖ sein Amt niederlegen; von seinem Amt zurücktreten | ~ **son emploi** | to resign one's position (one's post) ‖ von seinem Posten zurücktreten | **se** ~ **à ce que qch. se fasse** | to resign os. to sth. being done ‖ sich damit abfinden, daß etw. geschieht.
**résiliable** adj | to be annulled (cancelled) ‖ zu lösen; aufzulösen; aufzuheben.
**résiliation** f; **résiliement** m; **résilîment** m | cancellation; cancelling; annulment; avoidance ‖ Auflösung f; Aufhebung f; Annullierung f | **clause de** ~ | cancellation clause ‖ Rücktrittsklausel f | ~ **d'un contrat** | cancellation (voidance) (annulment) of a contract; avoidance ‖ Aufhebung f (Rückgängigmachung f) (Annullierung) eines Vertrages [durch Anfechtung]; Vertragsauflösung | **cours de** ~ | cancelling price ‖ Abstandssumme f | **déclaration de** ~ | declaration of withdrawal; avoidance ‖ Rücktrittserklärung f; Rücktritt m | **droit de** ~ | right of cancellation ‖ Rücktrittsrecht n.
**résilier** v Ⓐ [annuler] | ~ **un contrat** | to void a contract; to render a contract void ‖ einen Vertrag durch Anfechtung zur Aufhebung bringen (für ungültig erklären).
**résilier** v Ⓑ [résoudre] | to cancel; to annul; to terminate ‖ aufheben; auflösen; lösen; annullieren | ~ **un contrat** | to cancel (to annul) (to terminate) a contract (an agreement) ‖ einen Vertrag (eine Vereinbarung) (auflösen) (aufheben).
**résistance** f Ⓐ | resistance ‖ Widerstand m | ~ **à l'arrestation** | resisting arrest ‖ Widerstand gegen die Festnahme (gegen die Verhaftung) | **la ligne de la moindre** ~ | the line of the least resistance ‖ die Linie des geringsten Widerstandes | ~ **à la police** | resisting the police (the agents of the law) ‖ Widerstand gegen die Polizei (gegen die Staatsgewalt) | **tentative de** ~ | attempt at resistance (to offer resistance) ‖ Widerstandsversuch; versuchter Widerstand; Versuch, Widerstand zu leisten | ~ **passive** | passive resistance ‖ passiver Widerstand.
★ **faire** ~; **opposer de la** ~ | to offer resistance ‖ Widerstand leisten | **ne faire aucune** ~ | to offer no resistance ‖ keinerlei Widerstand leisten | **sans** ~; **sans offrir de la** ~ | without resistance; without offering resistance ‖ ohne Widerstand zu leisten | **sans offrir la moindre** ~ | without offering the least resistance ‖ ohne den geringsten Widerstand zu leisten | **surmonter la** ~ | to overcome the

resistance || den Widerstand überwinden (brechen).
**résistance** *f*(B) [mouvement de ~] | resistance movement || Widerstandsbewegung *f.*
**résister** *v* | to resist; to offer resistance || sich widersetzen; Widerstand leisten | ~ **à l'arrestation** | to resist arrest || sich der Festnahme (der Verhaftung) widersetzen; seiner Festnahme Widerstand entgegensetzen; bei der Festnahme (gegen die Festnahme) Widerstand leisten | ~ **à la police** | to resist the police || der Polizei Widerstand leisten; sich der Polizei widersetzen.
**résolu** *adj* | resolute; determined || entschlossen; fest | **homme** ~ | resolute man || Mann von Entschlußkraft | **ton** ~ | resolute (decided) tone || entschlossener (entschiedener) (fester) Ton *m* | **d'un ton** ~ | in a decided tone || in einem entschiedenen Ton.
★ **ir** ~ | irresolute || unentschlossen | **caractère ir** ~ | lack of resolution; irresoluteness || Unentschlossenheit *f;* mangelnde (Mangel an) Entschlossenheit *f.*
★ **être** ~ **de faire qch.** | to be determined to do sth. || entschlossen sein, etw. zu tun | **il a été** ~ **de ...** | resolved that ... || es wurde beschlossen, daß ...
**résoluble** *adj* | voidable; rescindable; cancellable; annullable; terminable || anfechtbar; durch Anfechtung auflösbar (vernichtbar); kündbar | **contrat** ~ | voidable contract || anfechtbarer (durch Anfechtung auflösbarer) Vertrag *m.*
**résolument** *adv* | resolutely; determinedly || entschlossen; mit Entschlossenheit; mit Entschiedenheit.
**résolution** *f*(A) | resolve; resolution || Entschluß *m* | **bonnes** ~ **s** | good resolutions || gute Vorsätze *mpl* | **ferme dans ses** ~ **s** | firm (steadfast) in one's resolutions | fest (unerschütterlich) in seinen Entschlüssen *mpl* | **prendre une** ~ | to make a resolution || einen Entschluß fassen | **prendre la** ~ **de faire qch.** | to resolve upon doing sth.; to determine to do sth.; to make a resolution (a resolve) to do sth. || sich vornehmen (den Entschluß fassen), etw. zu tun.
**résolution** *f*(B) [fermeté] | resolution; resoluteness; determination || Entschiedenheit *f;* Entschlossenheit *f;* Festigkeit *f* | **homme de** ~ | resolute man || Mann von Entschlußkraft | **ir** ~ | lack of resolution; irresoluteness; indecision || Unentschlossenheit *f;* mangelnde (Mangel an) Entschlußkraft *f* | **ton de** ~ | resolute tone || entschlossener (fester) Ton *m* | **manquer de** ~ | to lack determination || es an Entschlußkraft fehlen lassen | **avec** ~ | resolutely || mit Entschlossenheit; mit Entschiedenheit; entschlossen.
**résolution** *f*(C) [décision] | resolution; deliberation || Entschließung *f;* Resolution *f;* Beschlußfassung *f* | **adhésion (assentiment) à une** ~ | consent to a resolution || Zustimmung *f* zu einem Beschluß | **commission des** ~ **s** | resolutions committee || Resolutionsausschuß *m* | ~ **prononçant la dissolution** | resolution for dissolution (ordering the dissolution) || Auflösungsbeschluß *m* | ~ **à la majorité des votes** | resolution (decision) of a majority (of a majority of the votes); majority vote || Mehrheitsbeschluß *m;* Majoritätsbeschluß | **projet (proposition) de** ~ | draft resolution || Entschließungsentwurf *m;* Resolutionsvorschlag *m* | **par voie de** ~ | by resolution || durch Beschluß | ~ **adoptée à l'unanimité** | resolution which was adopted unanimously; unanimous resolution || einstimmiger (einstimmig angenommener) Beschluß *m.*
★ **adopter (prendre) une** ~ | to adopt (to carry) (to pass) a resolution || eine Entschließung (eine Resolution) annehmen | **proposer (soumettre) une** ~ | to put a resolution to the meeting || eine Entschließung (eine Resolution) einbringen (vorlegen) | **rejeter une** ~ | to reject a resolution || eine Entschließung (eine Resolution) ablehnen.
**résolution** *f*(D) [rescission; annulation] | recission; cancellation; annulment; termination || Auflösung *f;* Beendigung *f* | **action en** ~ | action for rescission || Klage *f* auf Auflösung; Auflösungsklage | ~ **du contrat** | rescission (annulment) of the contract || Vertragsauflösung; Rücktritt *m* vom Vertrag.
**résolutoire** *adj* | resolutory || auflösend; aufhebend | **action** ~ | action for rescission || Klage *f* auf Auflösung (auf Vertragsauflösung) | **clause** ~ | termination (avoidance) (resolutory) clause || auflösende Bestimmung *f* (Bedingung *f*) | **condition** ~ | condition subsequent; resolutory condition || auflösende Bedingung *f;* Resolutivbedingung | **soumis à une force** ~ | subject to a resolutory condition || auflösend bedingt.
**résorber** *v* | to absorb; to reduce; to siphon off || abschöpfen; vermindern | ~ **l'excédent de liquidités** | to siphon off (mop up) excess money (an excessive supply of money) || die Geldüberfülle (den Geldüberhang) abschöpfen.
**résorption** *f* | absorption; reduction; taking-up || Abschöpfung | ~ **du chômage** | reduction of unemployment || Verminderung der Arbeitslosigkeit | ~ **du surplus sur le marché** | reduction (absorption) of the surplus quantities on the market || Verminderung *f* (Aufnahme *f*) der Überschußmengen auf dem Markt | ~ **de l'excédent du pouvoir d'achat;** ~ **du pouvoir d'achat excédentaire** | absorption (mopping-up) of excess (surplus) purchasing power || Abschöpfung von überschüssiger Kaufkraft; Kaufkraftabschöpfung.
**résoudre** *v*(A) | ~ **une objection** | to remove an objection || einen Einwand beseitigen (wegräumen) | ~ **un problème** | to solve (to resolve) a problem || ein Problem lösen | ~ **une question** | to settle a question || eine Frage lösen.
**résoudre** *v*(B) [décider] | **se** ~ **à (** ~ **de) faire qch.** | to make a resolve (a resolution) to do sth.; to resolve (to decide) to do sth. || den Entschluß fassen, etw. zu tun; sich vornehmen (sich entschließen), etw. zu tun | ~ **qch.** | to resolve upon sth.; to determinate on sth. || etw. beschließen.

**résoudre** *v* Ⓒ [annuler] | to cancel; to annul; to terminate || aufheben; auflösen; lösen; annullieren; beendigen | ~ **un contrat** | to terminate (to cancel) (to annul) a contract || einen Vertrag lösen (aufheben) (auflösen) | **se** ~ | to be cancelled; to be terminated || gelöst (aufgehoben) werden; zur Aufhebung (zur Auflösung) kommen.

**respect** *m* Ⓐ [rapport; égard] | respect || Bezug *m;* Beziehung *f;* Hinsicht *f;* Rücksicht *f* | **sous le** ~ **de** | in respect of || in bezug auf; hinsichtlich | **sous aucun** ~ | in no respect || in keiner Beziehung | **sous ce** ~ | in this respect || in dieser Beziehung (Hinsicht).

**respect** *m* Ⓑ [déférence] | respect; regard || Achtung *f;* Hochachtung *f;* Respekt *m;* Wertschätzung *f;* Ehrerbietung *f* | **le** ~ **d'autrui (des autres)** | respect for others || Achtung vor anderen; Respekt für andere | **ir** ~ | disrespect; irreverence || Respektlosigkeit *f;* Respektwidrigkeit *f* | ~ **de la loi** | respect for the law || Achtung vor dem Gesetz | **avoir le** ~ **des lois** | to respect the law || das Gesetz achten (respektieren) | ~ **de soi** | self-respect || Selbstachtung; Selbstrespekt | **digne de** ~ | deserving of (worthy of) respect || achtungswert; achtungswürdig; respektabel | **avoir du** ~ **pour q.; porter du** ~ **à q.** | to hold sb. in respect (in great hono(u)r); to have respect for sb. || jdn. achten (respektieren); jdm. Achtung (Respekt) entgegenbringen | **faire qch. par** ~ **pour q.** | to do sth. out of respect (out of regard) for sb. || etw. aus Achtung für jdn. tun | **manquer de** ~ **envers q.** | to be disrespectful to sb. || gegen jdn. respektlos sein | **parler avec** ~ **de q.** | to speak respectfully of sb. || über jdn. voll Achtung sprechen | **se faire porter** ~ | to command (to enforce) respect || sich Respekt verschaffen | **rendre ses** ~**s à q.** | to pay one's respects to sb. || sich jdm. empfehlen | **traiter q. avec** ~ | to show regard for sb. || jdn. rücksichtsvoll behandeln | **sauf le** ~ **qu'on doit** | with all due respect || mit aller gebührenden Achtung.

**respectabilité** *f* | respectability || Ehrenhaftigkeit *f;* Anständigkeit *f;* Achtbarkeit *f;* Rechtschaffenheit *f.*

**respectable** *adj* Ⓐ [digne de respect] | respectable; worthy of (deserving of) respect || achtungswert; achtungswürdig | **milieu de gens** ~**s** | respectable society || anständige (achtbare) (respektable) Gesellschaft *f.*

**respectable** *adj* Ⓑ [considérable] | respectable || ansehnlich; annehmbar | **nombre** ~ | respectable number || ansehnliche Anzahl *f.*

**respectablement** *adv* | respectably || anständigerweise.

**respecté** *adj* | **être bien** ~ | to be held in high respect; to be in high esteem || hochgeachtet werden; in hoher Achtung stehen.

**respecter** *v* | to respect; to observe || beobachten; respektieren | ~ **une clause** | to comply with a clause || eine Bedingung einhalten | ~ **une décision** | to abide by a decision || sich einer Entscheidung fügen | ~ **la loi;** ~ **les lois** ① | to respect the law || das Gesetz achten | ~ **la loi;** ~ **les lois** ② | to abide by the law || das Gesetz einhalten (befolgen) | **ne pas** ~ **les lois** | to be no respecter of the law || keine Achtung vor dem Gesetz haben; nicht auf das Gesetz achten | **faire** ~ **la loi** | to enforce the law || dem Gesetz Respekt verschaffen.

★ **se faire** ~ | to make os. respected || sich Respekt verschaffen | ~ **qch.** | to be respectful of sth. || etw. achten; etw. respektieren.

**respectif** *adj* | respective || gegenseitig; entsprechend | **nos droits et obligations** ~**s** | our respective (several) rights and obligations || unsere gegenseitigen Rechte *npl* und Verpflichtungen *fpl.*

**respectivement** *adv* | respectively || respektiv; beziehungsweise.

**respectueusement** *adv* | respectfully || respektvoll.

**respectueux** *adj* | respectful || ehrerbietig; respektvoll | ~ **de la loi;** ~ **des lois** | law-abiding || die Gesetze achtend | **ir** ~ | disrespectful; irreverent || respektlos; respektwidrig | **je vous prie d'agréer mes salutations** ~ **ses (très** ~ **ses)** | respectfully yours; yours respectfully; I am (I remain) respectfully yours || mit ausgezeichneter (vorzüglicher) Hochachtung.

**responsabilité** *f* | responsibility; liability; accountability || Verantwortlichkeit *f;* Verantwortung *f;* Haftung *f;* Haftpflicht *f* | **assurance des (contre les) risques de** ~ **; assurance contre la** ~ **civile** | third-party liability (risk) insurance; liability insurance || Haftpflichtversicherung *f* | **clause limitative (restrictive) de** ~ | limiting clause || Haftungsbeschränkungsbestimmung *f* | ~ **quant aux dettes** | liability for debts || Schuldenhaftung *f* | **deni (dénégation) de** ~ | disclaimer (denial) of responsibility || Ablehnung *f* der Verantwortung | **avoir le goût des** ~**s** | to be ready to take responsibilities || verantwortungsfreudig sein | **exclusion de la** ~ | exclusion of liability; non-liability || Haftungsausschluß *m* | **limitation (restriction) de la** ~ | limitation of responsibility (of liability) || Haftungsbegrenzung *f;* Haftungsbeschränkung *f;* Beschränkung *f* der Haftung (der Verantwortlichkeit) | ~ **politique des ministres** | ministerial responsibility || Ministerverantwortlichkeit *f* | **partage de** ~ | division of responsibility || Teilung *f* der Verantwortung | ~ **des patrons** | employer's liability || Unternehmerhaftpflicht *f;* Unternehmerhaftung *f* | **poste qui comporte des** ~**s** | responsible position || verantwortungsreiche Stellung *f* | ~ **du fait des produits défectueux** | product liability; responsibility for defective products || Produkthaftung *f* | **sentiment de** ~ | sense of responsibility || Verantwortungsgefühl *n* | **situation pleine de** ~ | post of responsibility || verantwortungsvoller Posten *m* | **société à** ~ **limitée** | company with limited liability; limited company || Gesellschaft *f* mit beschränkter Haftung | ~ **pour les vices** | warranty || Mängelhaftung *f.*

★ ~ **civile** | civil responsibility (liability) ‖ zivilrechtliche Verantwortlichkeit (Haftung); Haftpflicht *f* | ~ **collective** ① | collective responsibility ‖ kollektive Verantwortung (Verantwortlichkeit *f*); Haftungsgemeinschaft *f* | ~ **collective** ②; ~ **conjointe** | collective (joint) liability ‖ Gesamtverbindlichkeit *f*; Gesamtschuld *f*; gesamtschuldnerische Haftung *f* | ~ **contractuelle** | contractual liability; warranty ‖ Vertragshaftung; vertragliche (vertraglich übernommene) Haftung | ~ **extracontractuelle**; ~ **aquilienne** | liability in tort ‖ außervertragliche Haftung; Haftung aus unerlaubter Handlung (aus Delikt); Deliktshaftung | ~ **illimitée** | unlimited liability ‖ unbeschränkte Haftung (Haftpflicht *f*) | ~ **limitée** | limited liability (responsibility) ‖ beschränkte Haftung (Haftpflicht) | ~ **locative** | tenant's liability ‖ Mieterhaftung | **lourde** ~ | onerous (heavy) responsibility ‖ schwere (drückende) Verantwortung | ~ **objective** | strict liability ‖ Gefährdungshaftung *f* | ~ **partagée** | divided responsibility ‖ geteilte Verantwortung *f* | ~ **patronale** | employers' liability ‖ Unternehmerhaftung; Unternehmerhaftpflicht *f* | ~ **pénale** | criminal liability ‖ strafrechtliche Verantwortlichkeit | ~ **séparée** | several liability ‖ Einzelhaftung *f* | ~ **solidaire** ①; ~ **conjointe et solidaire** | joint and several liability ‖ Gesamtverbindlichkeit; gesamtverbindliche (gesamtschuldnerische) (samtverbindliche) Haftung *f*; Gesamthaftung | ~ **solidaire** ② | contributory negligence ‖ konkurrierendes Verschulden *n*; Mitverschulden | **suprême** ~ | overall responsibility ‖ oberste Verantwortung.

★ **accepter (assumer) (prendre) la** ~ **de qch.** | to assume (to take) (to accept) the responsibility for sth. ‖ die Verantwortung für etw. übernehmen | **attribuer la** ~ **à q.** | to make sb. responsible (liable) ‖ jdm. die Verantwortung zuschieben; jdn. verantwortlich (haftbar) machen | **avoir la** ~ **de . . .** | to be responsible for . . . ‖ die Verantwortung für . . . tragen | **décliner (nier) (refuter) la** ~ | to decline (to deny) (to disclaim) (to repudiate) the responsibility ‖ die Verantwortung (die Haftung) (die Verantwortlichkeit) ablehnen | **décliner toute** ~ | to decline all responsibility ‖ jede Verantwortung ablehnen | **encourir une** ~ | to incur a liability ‖ eine Verpflichtung eingehen | **engager la** ~ **de q.** | to involve sb.'s responsibility ‖ auf jds. Verantwortung gehen | **engager sa** ~ **personnelle** | to assume personal responsibility ‖ persönlich die Verantwortung übernehmen | **la** ~ **en incombe à . . .** | the responsibility rests with . . . ‖ . . .trägt die Verantwortung | **limiter la** ~ | to limit the liability ‖ die Haftung beschränken | **rejeter (renverser) la** ~ **de qch. sur q.** | to shift the responsibility of sth. to sb. (upon sb.) ‖ die Verantwortung für etw. auf jdn. abwälzen | **sans** ~ ; **sans engagement ni** ~ | without engagement (responsibility) (liability) ‖ ohne Verpflichtung (Haftung) (Obligo *n*) (Gewähr *f*).

**responsable** *adj* | responsible; liable; accountable; answerable ‖ verantwortlich; haftbar | être ~ **de ses actes (de ses actions)** | to be responsible for one's deeds (actions) ‖ für seine Handlungen (Handlungsweise) verantwortlich sein | **directeur** ~ | responsible manager ‖ verantwortlicher Leiter *m* | être ~ **du dommage** | to be responsible (to be answerable) for the damage; to be liable for the damage (for damages) (to pay damages) ‖ den Schaden vertreten müssen (zu vertreten haben); für den Schaden verantwortlich sein | ~ **en droit** | legally responsible ‖ gesetzlich (vor dem Gesetz) verantwortlich | ~ **vis-à-vis de l'opinion publique** | responsible before public opinion ‖ der öffentlichen Meinung gegenüber verantwortlich | **poste** ~ | post of responsibility ‖ verantwortungsvoller Posten *m*.

★ **civilement** ~ | liable (responsible) under civil law ‖ zivilrechtlich verantwortlich | **ir** ~ | irresponsible ‖ unverantwortlich; nicht zu verantworten | **pénalement** ~ | responsible under penal (criminal) law ‖ strafrechtlich verantwortlich | **personnellement** ~ | personally responsible ‖ persönlich haftend (haftbar).

★ être ~ | to respond; to be responsible ‖ verantwortlich sein | être ~ **à q. (devant q.) (envers q.)** | to be responsible to sb. ‖ jdm. (jdm. gegenüber) verantwortlich sein | être ~ **de qch.** | to be liable (responsible) for sth.; to have to account for sth. ‖ verantwortlich sein für etw.; haften für etw. | être **civilement** ~ | to be civilly responsible ‖ zivilrechtlich haften (verantwortlich sein) | être **solidairement** ~ | to be jointly (jointly and severally) liable (responsible) ‖ gesamtverbindlich haften (haftbar sein); gesamtschuldnerisch haften; als Gesamtschuldner haften | **faire (considérer) (rendre) (tenir) q.** ~ **pour qch. (de qch.)** | to make (to hold) sb. liable (responsible) for sth. ‖ jdn. haftbar (verantwortlich) machen; jdn. für etw. in Anspruch nehmen | ~ **devant (envers) q.** | responsible to sb. ‖ jdm. gegenüber verantwortlich.

**responsif** *adj* | containing a reply ‖ eine Erwiderung enthaltend | **mémoire** ~ | answering brief; answer ‖ Erwiderungsschriftsatz *m*.

**ressaisine** *f* [reprise de possession] | resumption (recovery) (retaking) of possession ‖ Wiederergreifung *f* des Besitzes; Wiederinbesitznahme *f*.

**ressaisir** *v* Ⓐ [appréhender q. de nouveau] | ~ **q.**; ~ **q. au corps** | to apprehend sb. again; to recapture sb. ‖ jdn. wiederergreifen; jdn. wiederfestnehmen.

**ressaisir** *v* Ⓑ [reprendre possession de qch.] | ~ **se** ~ **de qch.** | to recover (to regain) possession of sth.; to recover sth.; to repossess os. of sth. ‖ etw. wieder in Besitz nehmen; von etw. wieder Besitz ergreifen (nehmen); den Besitz von etw. zurückerlangen (wiedererlangen); sich wieder in den Besitz von etw. setzen | ~ **le pouvoir** | to seize power again ‖ die Macht wiederergreifen.

**ressaisir** *v* Ⓒ [remettre q. en possession] | ~ **q. de**

**ressaisir** v Ⓒ *suite*
**qch.** | to put (to place) sb. again in possession of sth.; to put sb. back in possession of sth. || jdn. wieder in den Besitz von etw. setzen.
**ressaisir** v Ⓓ [opérer de nouveau la saisie de qch.] | ~ **qch.** | to seize (to attach) sth. again || etw. wieder (erneut) pfänden.
**ressaisir** v Ⓔ [charger de nouveau d'examiner] | ~ **un tribunal d'une affaire** | to lay (to bring) a case again (back) before a court || ein Gericht erneut mit einer Sache befassen.
**resserre** f Ⓐ [endroit où l'on serre qch.] | place for safe keeping || Ort *m* für sichere Aufbewahrung.
**resserre** f Ⓑ [trésor caché] | secret wall-safe (niche); cache || geheimer Wandtresor *m;* geheimes Fach *n.*
**resserre** f Ⓒ | ~ **de vivres** | holding up (holding back) of foodstuffs || Zurückhaltung *f* von Lebensmitteln | **pratiquer la** ~ **de vivres** | to hold back foodstuffs || Lebensmittel zurückhalten.
**resserré** *adj* | confined; narrow || beschränkt; eingeengt; eng.
**resserrement** *m* | tightness; scarceness || Knappheit *f* | ~ **d'argent** | tightness of money; tight money || Geldknappheit | ~ **du marché de l'argent (des capitaux)** | tight (tightness of the) money market || Verknappung *f* des Geldmarktes; angespannter Kapitalmarkt *m* | ~ **de crédit** | restriction of credit; credit squeeze || Kreditbeschränkung(en) *fpl;* Kreditdrosselung *f.*
**resserrer** v Ⓐ [rendre plus étroit] | to tighten || verstärken | ~ **les liens économiques** | to tighten economic bonds || wirtschaftliche Bindungen verstärken.
**resserrer** v Ⓑ [restreindre] | to restrict || einschränken | ~ **ses besoins** | to restrict one's needs (wants) || seine Bedürfnisse einschränken | **se** ~ | to curtail one's expenses || sich einschränken; seine Ausgaben einschränken.
**resserrer** v Ⓒ [comprimer] | ~ **un récit** | to condense a story || eine Geschichte zusammenfassen.
**resserrer** v Ⓓ [enfermer de nouveau] | to lock sth. up again || etw. wieder einsperren (einschließen).
**ressort** *m* Ⓐ [pouvoir; compétence] | competence; scope; jurisdiction; extent of jurisdiction || Geschäftsbereich *m;* Bereich; Zuständigkeit *f;* Ressort *n* | ~ **de fonctions** | scope of business (of activity) || Amtsbereich; Dienstbereich; Tätigkeitsbereich | **être du** ~ **de la cour** | to come under (within) the jurisdiction of the court || zur Zuständigkeit des Gerichts gehören; in die Zuständigkeit des Gerichts fallen.
**ressort** *m* Ⓑ [circonscription] | precincts *pl* of the court || Gerichtsbezirk *m;* Gerichtssprengel *m.*
**ressort** *m* Ⓒ [instance] | instance || Instanz *f* | **en dernier** ~ | in the last instance (resort); without appeal || in letzter Instanz; letztinstanzlich.
**ressortir** v Ⓐ [résulter] | **faire** ~ **un bénéfice** | to show a profit || einen Gewinn ausweisen.
**ressortir** v Ⓑ [être de la compétence] | ~ **à** | to be under the jurisdiction of || zur Zuständigkeit von . . . gehören.
**ressortissant** *m* | **les** ~ **s d'un pays** | the nationals of a country || die Angehörigen *mpl* eines Landes (eines Staates); die Staatsangehörigen *mpl* eines Landes.
**ressortissant** *adj* | ~ **à un pays** | belonging to a country || zu einem Lande gehörig | ~ **à** | under the jurisdiction of || unter der Gerichtsbarkeit von.
**ressource** f Ⓐ [remède] | **en dernière** ~ | in the last resort; eventually || letzten Endes; schließlich; schlußendlich [S] | **sans** ~ | without resource; irretrievably || unersetzlich; unwiederbringlich; nicht wieder gutzumachen.
**ressource** f Ⓑ [expédient] | expedient; shift || Ausweg *m;* Behelf *m* | **homme de** ~ | man of resource (full of expedients); resourceful man || Mann, der immer einen Ausweg weiß; findiger Kopf *m.*
**ressource** f Ⓒ [ingéniosité; adresse] | resourcefulness || Findigkeit *f;* Wendigkeit *f.*
**ressource** f Ⓓ [source d'approvisionnement] | source of supply || Lieferquelle *f;* Versorgungsquelle.
**ressources** *fpl* Ⓐ | means *pl;* resources *pl* || Hilfsquellen *fpl;* Hilfsmittel *npl;* Mittel *npl* | ~ **d'impôts;** ~ **fiscales** | tax (fiscal) resources || Steuerquellen; steuerliche (fiskalische) Einnahmequellen | ~ **hydrauliques** | hydraulic power || Wasserkräfte *fpl* | **les** ~ **minières d'un pays** | the mineral resources of a country || die Bodenschätze *mpl* (die Mineralschätze) (die Mineralvorkommen *npl*) eines Landes | ~ **nouvelles** | new (fresh) resources || neue Hilfsquellen | **d'abondantes** ~ ; **de vastes** ~ | ample (vast) resources || ausgedehnte (reiche) Hilfsquellen.
**ressources** *fpl* Ⓑ [ ~ **financières;** ~ **pécuniaires;** ~ **d'argent**] | financial resources (means); sources of finance; funds; means; capital || finanzielle Hilfsquellen *fpl;* Geldmittel *npl;* Geldquellen *fpl;* Gelder *npl;* Kapitalquellen *fpl;* Kapitalien *npl* | ~ **d'appoint** | means of making up one's income || Mittel *npl,* sein Einkommen zu ergänzen | **constitution des** ~ | raising of funds || Beschaffung *f* (Aufbringung *f*) der Mittel | ~ **personnelles** | private means || private Mittel *npl* (Geldmittel) | **sans** ~ | without means; penniless || mittellos; ohne Mittel (Geldmittel).
**restant** *m* Ⓐ | remainder || Restbetrag *m* | **le** ~ **en caisse** | the balance cash in hand; the cash balance || der verbleibende Kassenbestand *m* | **le** ~ **de compte** | the remaining credit balance; the balance of account || das verbleibende Guthaben *n;* Guthabenrest *m.*
**restant** *m* Ⓑ [ce qui reste] | remnant || Überbleibsel *n;* Rest *m.*
**restant** *adj* Ⓐ [qui reste] | remaining || verbleibend; übrig bleibend | **valeur** ~ **e** | residual value || verbleibender Wert *m;* Restwert.
**restant** *adj* Ⓑ | «**poste** ~ **e**» | «to be called for» || «postlagernd» | **adresser un télégramme bureau**

~ | to address a telegram «poste restante» || ein Telegramm postlagernd senden.
**restauration** *f* [rétablissement] | re-establishment || Wiederherstellung *f;* Wiedereinführung *f* | ~ **économique** | economic recovery || wirtschaftliche Wiedergesundung *f.*
**restaurer** *v* [rétablir] | to re-establish || wiederherstellen | ~ **l'autorité de q.** | to re-establish sb.'s authority || jds. Autorität wiederherstellen | ~ **la discipline** | to re-establish discipline || die Disziplin wiederherstellen.
**reste** *m* | remainder || Rest *m* | **payer le** ~ | to pay the balance || den Restbetrag *m* bezahlen.
**rester** *v* Ⓐ | ~ **sans effet** | to have (to produce) no effect; to be of no effect || wirkungslos (ohne Wirkung) bleiben; keine Wirkung haben | ~ **en vigueur** | to remain in force || gültig (in Kraft) bleiben; Geltung behalten | ~ **exigible** | to remain due || geschuldet (schuldig) bleiben.
**rester** *v* Ⓑ [continuer à être] | ~ **fidèle à un contrat** | to abide by a contract || vertragstreu bleiben | ~ **fidèle à sa promesse** | to abide by one's promise || sich an sein Versprechen halten (gebunden halten); seinem Versprechen treu bleiben.
**restitoire** *adj* | **décision** ~ ; **jugement** ~ | restitution judgment || Entscheidung *f* (Urteil *n*) auf Rückgabe (auf Rückerstattung); Restitutionsurteil.
**restituable** *adj* Ⓐ [à rendre] | returnable; to be returned || zurückzugeben; zurückzuerstatten.
**restituable** *adj* Ⓑ [à remettre en son premier état] | restorable; to be restored (to be brought (put) back into the former (original) state || wiederherstellbar; wiederherzustellen; in den früheren Zustand zurückzuversetzen.
**restituable** *adj* Ⓒ [à rembourser] | repayable; to be repaid || zurückzahlbar; zurückzuzahlen | **avance** ~ | advance to be repaid || zurückzahlbarer Vorschuß *m*.
**restituable** *adj* Ⓓ [à rétablir] | to be restored || rekonstruierbar; zu rekonstruieren.
**restituer** *v* Ⓐ [rendre] | to return; to hand back; to make restitution || zurückgeben; herausgeben; erstatten; zurückerstatten.
**restituer** *v* Ⓑ [remettre en son premier état] | ~ **qch.** | to restore (to reconstitute) sth.; to bring (to put) sth. back into the former (original) state || etw. wiederherstellen; etw. wieder in den früheren Zustand versetzen (zurückversetzen).
**restituer** *v* Ⓒ [rembourser] | to refund; to pay back || zurückzahlen; zurückerstatten.
**restituer** *v* Ⓓ [rétablir] | ~ **un texte** | to reconstruct a text || einen Text rekonstruieren.
**restituer** *v* Ⓔ [réintégrer] | to reinstate; to rehabilitate || wiedereinsetzen; rehabilitieren.
**restituteur** *m* | scientist who restores a mutilated text || Wissenschaftler *m*, der einen verstümmelten Text rekonstruiert.
**restitution** *f* Ⓐ [remise en possession] | return; restitution; restoration || Rückgabe *f*; Herausgabe *f*; Rückerstattung *f* | **action (demande) en** ~ Ⓐ |

action for return (for restitution) || Klage *f* auf Rückgabe (auf Rückerstattung); Restitutionsklage | **action (demande) en** ~ Ⓐ | action (suit) for recovery of title (of property) || Klage [des Eigentümers] auf Herausgabe; Herausgabeklage; Eigentumsklage.
**restitution** *f* Ⓑ [remise en son premier état] | restoration of the former (original) state; restoration || Wiederherstellung *f* des früheren (vorigen) (ursprünglichen) Zustandes; Wiederherstellung | ~ **en entier** | reinstatement; restitution || Wiedereinsetzung *f* in den vorigen Stand | ~ **s civiles** | reparation to be made (compensation to be made) (damages payable) to the victim of a crime || Schadensersatzansprüche *mpl* (Ersatzleistungen *fpl*), die der durch eine Straftat geschädigten Person zustehen.
**restitution** *f* Ⓒ [remboursement] | return; repayment; refund || Rückzahlung *f*; Rückerstattung *f* | **dette de** ~ | liability to return (to refund) [sth.] || Rückzahlungsschuld *f*; Rückerstattungspflicht *f* | ~ **de l'impôt** | refund of the tax; tax refund || Rückerstattung der Steuer; Steuerrückerstattung *f* | ~ **des frais** | refund (repayment) (reimbursement) of expenses || Kostenerstattung *f*; Kostenersatz *m*; Spesenersatz | ~ **de l'indu** | restitution of an amount which is not owed; refund (return) of a payment made in error || Rückerstattung einer nicht geschuldeten Leistung; Rückzahlung (Rückerstattung) des irrtümlich Gezahlten.
**restitution** *f* Ⓓ [rétablissement] | ~ **d'un texte** | reconstruction (restoration) of a text || Rekonstruktion *f* eines Textes.
**restitution** *f* Ⓔ [réintégration] | reinstatement; rehabilitation; restoration || Wiedereinsetzung *f*; Rehabilitation *f*.
**restreignant** *adj* | restricting; limiting; restrictive || einschränkend.
**restreindre** *v* | to restrict || beschränken | ~ **le jeu de la concurrence** | to restrain (to restrict) competition || den freien Wettbewerb beschränken | ~ **la consommation de qch.** | to restrict the consumption of sth. || den Verbrauch von etw. einschränken | ~ **les dépenses** ① | to restrict (to cut) (to curtail) (to reduce) expenses; to retrench || die Ausgaben beschränken (herabsetzen); Abstriche machen | ~ **les dépenses** ② | to make (to effect) economies || Einsparungen machen | ~ **la liberté des mouvements** | to restrict free movement || den freien Verkehr beschränken | ~ **la portée d'un article** | to restrict the scope of an article || die Tragweite eines Artikels einschränken | ~ **la production** | to restrict (to curtail) production || die Produktion einschränken (beschränken) | ~ **l'usage de qch.** | to confine the use of sth. || den Gebrauch von etw. einschränken (begrenzen).
★ **se** ~ | to cut down one's expenses || seine Ausgaben einschränken (herabsetzen); sich einschränken | **se** ~ **à qch.** | to limit (to restrict) (to confine) os. to sth. || sich auf etw. beschränken | **se** ~ **à faire**

**restreindre** *v, suite*
   **qch.** | to limit (to confine) os. to doing sth. || sich darauf beschränken, etw. zu tun.
**restreint** *adj* | restricted; limited || beschränkt; begrenzt | **acceptation** ~ e ① | acceptance with a restriction; qualified acceptance || Annahme *f* unter einer Einschränkung; eingeschränkte (bedingte) Annahme | **acceptation** ~ e ② | partial acceptance of a bill of exchange || Teilakzept *n* | **capacité** ~ e ① | limited capacity || begrenzte (beschränkte) Leistungsfähigkeit *f* (Kapazität *f*) | **capacité** ~ e ② | limited capacity || beschränkte Geschäftsfähigkeit *f* | **édition à tirage** ~ | limited edition || begrenzte Auflage *f* | **espace** ~ | limited space || beschränkter Platz *m* (Raum *m*) | **limites** ~ es | narrow limits || enge Grenzen *fpl* (Begrenzung *f*) | **marché** ~ | limited market || begrenzter (begrenzt aufnahmefähiger) Absatzmarkt *m* | **réunion** ~ e; **séance** ~ e | restricted session || Sitzung *f* im engeren Kreis | **dans un sens** ~ | in a limited (qualified) sense || in einem gewissen Sinne *m*.
**restrictif** *adj* | restrictive; limitative || einschränkend; beschränkend | **clause** ~ ve | restrictive (limitative) clause || einschränkende Bestimmung *f* | **interprétation** ~ ve | restrictive interpretation || einschränkende Auslegung *f* | **mesure** ~ ve | restrictive measure || einschränkende Maßnahme *f* | **peine** ~ ve **de liberté** | imprisonment || Freiheitsstrafe *f* | **rendre les réglementations plus** ~ **ves** | to make the regulations more restrictive; to tighten the regulations || die Vorschriften *fpl* verschärfen.
**restriction** *f* Ⓐ [réserve] | reservation; restriction || Vorbehalt *m*; Einschränkung *f* | ~ **mentale** | mental restriction || stillschweigender (geheimer) Vorbehalt; Mentalreservation *f* | **consentir sans** ~ | to consent unreservedly || vorbehaltlos (ohne Vorbehalt) zustimmen | **sans** ~ | unrestricted; without reserve; unreservedly; unconditionally; unqualified || ohne Vorbehalt; vorbehaltlos; ohne Einschränkung; uneingeschränkt.
**restriction** *f* Ⓑ | restriction; limitation || Beschränkung *f*; Einschränkung *f* | ~ **s au commerce** | restrictions on trade; trade restrictions || Handelsbeschränkungen *fpl* | ~ **de crédit** | credit restriction || Beschränkung der Kreditgewährung; Kreditbeschränkung | ~ **s imposées au mouvement des devises** | exchange restrictions || Devisenbeschränkungen *fpl* | ~ **du (au) droit de disposer**; ~ **de la faculté (du droit) de disposition** | limitation of the right to dispose || Beschränkung der Verfügungsgewalt; Verfügungsbeschränkung | **élimination (suppression) des** ~ **s** | elimination of restrictions || Beseitigung *f* der (von) Beschränkungen | **élimination (suppression) progressive des** ~ **s** | progressive abolition (removal) of restrictions || stufenweiser Abbau *m* (fortschreitende Beseitigung) der Beschränkungen | ~ **s à l'établissement** | restrictions on the right of establishment || Niederlassungsbeschränkungen *fpl* | ~ **s à la liberté d'établissement** | restriction on the freedom of establishment || Beschränkungen *fpl* der Niederlassungsfreiheit | ~ **à l'exportation** | export restriction; restriction on exports || Ausfuhrbeschränkung | ~ **s à l'immigration** | immigration restrictions || Einwanderungsbeschränkungen *fpl* | ~ **à l'importation** | restriction of importation (of imports) || Beschränkung der Einfuhr (der Importe) | ~ **s à l'importation** | import restrictions || Einfuhrbeschränkungen *fpl* | ~ **de (des) loyers** | rent restriction || Mietsbeschränkung | ~ **de la production** | restriction of production (of output) || Einschränkung *f* (Drosselung *f*) der Produktion; Produktionsbeschränkung | **réduction des** ~ **s** | dismantling of restrictions || Abbau *m* der (von) Beschränkungen | **relâchement des** ~ **s** | relaxation of restrictions || Lockerung *f* der Beschränkungen | ~ **de (de la) responsabilité** | limitation of responsibility (of liability) || Haftungsbegrenzung *f*; Haftungsbeschränkung; Beschränkung der Haftung (der Verantwortlichkeit) | ~ **s aux transferts** | restrictions on transfers || Transferbeschränkungen *fpl*.
★ **apporter des** ~ **s à qch.**; **assujettir qch. à des** ~ **s** | to place (to set) restrictions on sth. || Beschränkungen für etw. anordnen; etw. Beschränkungen unterwerfen | **imposer des** ~ **s** | to impose restrictions || Beschränkungen auferlegen | **réduire les** ~ **s** | to dismantle restrictions || Beschränkungen abbauen | **être soumis à des** ~ **s** | to be subject to restrictions || Beschränkungen unterliegen | **sans** ~ | unrestricted || uneingeschränkt; unbeschränkt.
**restrictivement** *adv* | **interpréter qch.** ~ | to give sth. a restrictive interpretation || etw. einschränkend auslegen.
**restructuration** *f* | restructuring; reorganisation; reshuffle || Umstrukturierung *f*; Neuordnung *f*; Umgestaltung *f*; Umorganisation *f* | ~ **industrielle** | industrial reorganisation; restructuring of an industry || Umstrukturierung einer Industrie | ~ **d'une société** | reorganization (reshuffle) of a company's structure || Umorganisation einer Gesellschaft.
**résultant** *adj* | ~ **de**... | resulting from... || aus (von)... herrührend.
**résultat** *m* Ⓐ [issue; fin; aboutissement] | result; issue; outcome || Ergebnis *n*; Ausgang *m*; Erfolg *m*; Resultat *n* | **compte des** ~ **s** | profit and loss account || Gewinn- und Verlustkonto *n*; Erfolgskonto *n* | ~ **d'exploitation** | operating result(s) || Betriebsergebnis | ~ **définitif** | final result || Endergebnis | **plein de bons** ~ **s** | resultful; successful || ergebnisreich; erfolgreich.
★ **aboutir à un** ~ **favorable** | to have a favorable outcome (result) (issue) || zu einem günstigen Ergebnis führen; einen günstigen Ausgang haben | **adultérer des** ~ **s** | to fake results || Ergebnisse *npl* vortäuschen | **avoir qch. pour** ~ | to result in sth. || etw. zum Ergebnis haben; zu etw. führen | **donner des** ~ **s** | to bring (to yield) results || Ergebnisse

(Resultate) bringen (zeitigen) | **sans ~** | without result ‖ ergebnislos; erfolglos; resultatlos.
**résultat** *m* Ⓑ [effet] | effect ‖ Wirkung *f* | **sans ~** | ineffective ‖ wirkungslos.
**résulter** *v* | to result; to follow; to ensue ‖ sich ergeben; folgen | **il en résulte que ...** | the result is that ... ‖ daraus ergibt sich, daß ...; das Ergebnis ist, daß ....
**résumé** *m* Ⓐ | summary ‖ Zusammenfassung *f*; zusammengefaßte Darstellung *f* | **au ~ ; en ~** | briefly; in brief; in short ‖ kurz; kurz gefaßt; in Kürze.
**résumé** *m* Ⓑ [récit récapitulatif] | recapitulation; summary account (statement) ‖ zusammenfassende Wiederholung *f*.
**résumé** *m* Ⓒ [précis; abrégé] | abstract; summary ‖ Abriß *m*.
**résumer** *v* Ⓐ | to summarize; to give a summary ‖ zusammenfassen; eine zusammengefaßte Darstellung geben | **pour ~ ; pour se ~** | to sum up ‖ um zusammenzufassen.
**résumer** *v* Ⓑ [récapituler] | to recapitulate ‖ zusammenfassend wiederholen.
**rétablir** *v* Ⓐ [établir de nouveau] | to re-establish; to restore ‖ wiederherstellen | **~ l'autorité de q.** | to re-establish sb.'s authority ‖ jds. Ansehen (Autorität) wiederherstellen | **~ la confiance** | to restore confidence ‖ das Vertrauen wiederherstellen | **~ la discipline** | to restore discipline ‖ die Disziplin wiederherstellen | **~ l'équilibre** | to redress the balance ‖ das Gleichgewicht wiederherstellen | **~ l'ordre** | to re-establish (to restore) public order ‖ die öffentliche Ordnung wiederherstellen | **~ la publicité de l'audience** | to resume the trial in public ‖ die Öffentlichkeit der Verhandlung wiederherstellen | **~ les relations diplomatiques** | to re-establish diplomatic relations ‖ die diplomatischen Beziehungen wiederaufnehmen | **~ la vie conjugale** | to restore conjugal community ‖ die eheliche Gemeinschaft wiederherstellen.
**rétablir** *v* Ⓑ [remettre en son premier état] | to restore; to bring (to put) [sth.] back into the former (original) state ‖ wiederherstellen; den ursprünglichen Zustand wiederherstellen; wieder in den früheren Zustand versetzen (zurückversetzen).
**rétablir** *v* Ⓒ [restituer] | to reconstruct ‖ rekonstruieren | **~ un texte** | to restore a text ‖ einen Text rekonstruieren.
**rétablir** *v* Ⓓ [regagner; recouvrer] | to retrieve; to recover; to regain ‖ wiedererlangen; zurückerlangen; wiedergewinnen; zurückgewinnen | **~ sa fortune** | to retrieve one's fortune ‖ sein Vermögen wiedererlangen | **~ sa position** | to retrieve (to regain) one's position ‖ seine Stellung (seine Position) zurückgewinnen | **~ sa réputation** | to retrieve (to regain) one's good name (one's good reputation) ‖ seinen guten Namen wiedergewinnen (zurückgewinnen).
**rétablir** *v* Ⓔ [réintégrer] | to reinstate ‖ wiedereinsetzen | **~ q. dans ses biens** | to re-establish sb. in his property ‖ jdn. in sein Vermögen einsetzen | **~ q. dans ses droits** | to restore sb. to his rights ‖ jdn. wieder in seine Rechte einsetzen | **~ un fonctionnaire** | to reinstate (to restore) an official ‖ einen Beamten wieder in sein Amt einsetzen | **~ un roi sur son trône** | to re-establish (to restore) a king on (to) his throne ‖ einen König wieder auf den Thron setzen.
**rétablir** *v* Ⓕ [redonner de la vigueur] | to bring into force again ‖ wieder in Kraft setzen.
**rétablir** *v* Ⓖ | **~ les faits** | to set (to present) the facts in their true light ‖ die Tatsachen ins richtige Licht setzen.
**rétablissement** *m* Ⓐ | re-establishment; restoration ‖ Wiederherstellung *f* | **~ de l'ordre** | reestablishment (restoration) of public order ‖ Wiederherstellung *f* der öffentlichen Ordnung | **~ de la publicité de l'audience** | resumption of the trial in public ‖ Wiederherstellung *f* der Öffentlichkeit der Verhandlung | **~ des relations diplomatiques** | re-establishment of diplomatic relations ‖ Wiederaufnahme *f* der diplomatischen Beziehungen | **~ de la vie conjugale** | restitution (restoration) of conjugal community (of conjugal rights) ‖ Wiederherstellung *f* der ehelichen Gemeinschaft (des ehelichen Lebens) | **action en ~ de la vie conjugale** | action (suit) for restitution of conjugal rights ‖ Klage *f* auf Wiederherstellung der ehelichen Gemeinschaft; Wiederherstellungsklage.
**rétablissement** *m* Ⓑ [remise en son premier état] | restoration of the former (original) state ‖ Wiederherstellung *f* des früheren (vorigen) (ursprünglichen) Zustandes | **~ d'un édifice** | restoration of a building ‖ Wiederinstandsetzung *f* eines Gebäudes.
**rétablissement** *m* Ⓒ | reconstruction ‖ Rekonstruierung *f*; Rekonstruktion *f* | **~ d'un texte** | restoration of a text ‖ Rekonstruktion eines Textes.
**rétablissement** *m* Ⓓ [recouvrement] | retrieval; recovery ‖ Wiedererlangung *f*; Zurückerlangung *f* | **~ de la capacité de travail** | recovery of the capacity to work ‖ Wiedererlangung der Arbeitsfähigkeit | **~ de sa fortune** | retrieval of one's fortune ‖ Wiedererlangung (Zurückgewinnung *f*) eines Vermögens | **~ de sa réputation** | retrieval of one's good name (reputation) ‖ Wiedererlangung seines guten Rufes (Namens).
**rétablissement** *m* Ⓔ [réintégration] | reinstatement ‖ Wiedereinsetzung *f* | **~ d'un fonctionnaire dans ses fonctions** | reinstatement of an official ‖ Wiedereinsetzung eines Beamten in Amt und Würden.
**retard** *m* | delay ‖ Verspätung *f* | **~ de l'acceptation** | delayed (belated) (late) acceptance ‖ verspätete Annahme *f*; Annahmeverzug *m* | **contribuable en ~** | taxpayer in arrears (in arrear) ‖ säumiger Steuerzahler *m* | **déclaration en ~** | late (belated) notification ‖ verspätete (verspätet erfolgte) Meldung *f* (Anmeldung *f*) | **dommage causé par le ~** |

**retard** *m, suite*
damage caused by default || Verzugsschaden *m* | ~ **à la livraison** ① | delay in delivery || Verzögerung *f* der Lieferung; Lieferverzug *m* | ~ **à la livraison** ② | delayed (late) delivery || verspätete Lieferung *f* | **loyer en** ~ | rent in arrear(s); arrears *pl* of rent; back rent || rückständige Miete *f*; Mietsrückstand *m*; Mietsrückstände *mpl* | **travail en** ~ | work in arrear; arrears *pl* of work || rückständige Arbeit *f*; Arbeitsrückstand *m* | ~ **prolongé** | long delay || starke Verzögerung *f*.
★ **apporter du** ~ **à qch.; mettre qch. en** ~ | to delay sth.; etw. verzögern | **subir un** ~ | to be delayed; to suffer delay || verzögert werden; Verzögerung erleiden; sich verzögern.
★ **en** ~ ① | late; delayed; belated || verspätet | **en** ~ ② | in arrear; in arrears || im Verzug; im Rückstand; rückständig | **en** ~ ③ | backward; behind the times || zurückgeblieben | **sans** ~ | without delay; immediately || unverzüglich; sofort.
**retardataire** *m* Ⓐ [tard-venu] | latecomer || [der] zu spät Kommende.
**retardataire** *m* Ⓑ [débiteur en demeure] | defaulting debtor || [der] im Verzug Befindliche (befindliche Schuldner).
**retardataire** *m* Ⓒ [locataire ~] | tenant who is in arrears with his rent payment || Mieter *m*, der mit der Miete (mit den Mietszahlungen) im Rückstand ist.
**retardataire** *m* Ⓓ [contribuable ~] | taxpayer who is in arrears with his tax payments; taxpayer in arrears || Steuerpflichtiger *m*, der mit seinen Steuerzahlungen im Rückstand ist; säumiger Steuerzahler.
**retardataire** *m* Ⓔ [ouvrier ~] | loiterer [who is late for work] || Bummler *m* [der zu spät zur Arbeit kommt].
**retardataire** *m* Ⓕ [soldat ~] | soldier who has overstayed his pass || Soldat *m*, der seinen Ausgang überschritten hat.
**retardataire** *adj* Ⓐ [en retard] | late || verspätet.
**retardataire** *adj* Ⓑ [arriéré; en arrière] | in arrear(s) || rückständig; im Rückstand | **contribuable** ~ | taxpayer in arrears || säumiger Steuerzahler *m*.
**retardataire** *adj* Ⓒ [sous-développé] | backward; behind the times; behindhand; under-developed || zurückgeblieben; rückständig; unterentwickelt.
**retardement** *m* | putting off; delaying; retardation || Verzögerung *f*.
**retarder** *v* Ⓐ [retenir] | to retard; to delay || verzögern.
**retarder** *v* Ⓑ [différer] | to delay; to defer; to put off || hinausschieben; verschieben; aufschieben | ~ **un paiement** | to defer a payment || eine Zahlung hinausschieben.
**retenir** *v* Ⓐ | ~ **l'attention de q.** | to hold (to arrest) sb.'s attention || jds. Aufmerksamkeit fesseln | **droit de** ~ | right of retention (to retain) || Zurückbehaltungsrecht *n* | ~ **q. en otage** | to hold sb. as hostage || jdn. als Geisel halten | ~ **q. prisonnier** | to keep sb. prisoner || jdn. gefangenhalten | **se** ~ | to restrain os.; to control os. || sich zurückhalten; sich beherrschen.
**retenir** *v* Ⓑ [prélever] | to retain; to withhold; to hold back || zurückbehalten; einbehalten | **droit de** ~ | right of retention || Zurückbehaltungsrecht *n* | ~ **les gages de q.** | to withhold sb.'s wages || jds. Lohn einbehalten.
**retenir** *v* Ⓒ [se déclarer compétent] | ~ **une cause** | to declare one's competency for a case || sich für eine Sache zuständig erklären.
**retenir** *v* Ⓓ [engager] | ~ **un avocat** | to retain a lawyer; to put a lawyer on a retainer || mit einem Rechtsanwalt eine Pauschalvereinbarung treffen, um sich seiner Dienste zu versichern | ~ **un avocat d'avance** | to retain counsel || sich der Dienste eines Rechtsanwaltes im voraus versichern | ~ **des domestiques** | to engage (to keep) servants || Dienstboten halten | ~ **les services de q.** | to retain sb.'s services || jds. Dienste halten; jdn. im Dienst halten.
**retenir** *v* Ⓔ [engager d'avance] | to engage; to book || belegen | ~ **une chambre** | to engage (to reserve) (to book) a room || ein Zimmer belegen | ~ **une place** | to reserve (to book) a seat || einen Platz belegen.
**retenter** *v* | to attempt (to try) again; to reattempt || wieder (erneut) versuchen.
**retenteur** *adj* | retaining; holding back || zurück(be)haltend.
**rétention** *f* Ⓐ [retenue] | retaining; retention || Zurück(be)haltung *f*; Einbehaltung *f* | **droit de** ~ | lien; right of retention (of lien) || Zurückbehaltungsrecht *n* | **droit de** ~ **de marchandises** | lien on goods || Zurückbehaltungsrecht an Waren; Warenpfandrecht *n* | **droit légal de** ~ | common-law lien; statutory lien || gesetzliches Zurückbehaltungsrecht (Pfandrecht *n*).
**rétention** *f* Ⓑ [fait de se déclarer compétent] | ~ **d'une cause** | retention of a case [by a court] || Zuständigkeitserklärung *f* [eines Gerichts] bezüglich einer Sache.
**rétentionnaire** *m* | lienor; lien-holder || Inhaber *m* des Zurückbehaltungsrechtes; Pfandgläubiger *m*.
**retenu** *adj* Ⓐ [avec discrétion] | prudent; circumspect; cautious || zurückhaltend; klug; umsichtig; vorsichtig | **jugement** ~ | cautious judgment || zurückhaltendes Urteil *n*.
**retenu** *adj* Ⓑ [arrêté] | retained || zurückgehalten; aufgehalten | ~ **par les glaces** | ice-bound || durch Eis behindert (gesperrt) | ~ **par la marée** | tide-bound || durch die Ebbe behindert | ~ **par le mauvais temps** | weather-bound || durch Wetter (durch schlechtes Wetter) behindert.
**retenu** *adj* Ⓒ [~ d'avance] | **place** ~**e** | reserved seat || belegter (reservierter) Platz.
**retenue** *f* Ⓐ [détention] | retention || Zurückhalten *n*.
**retenue** *f* Ⓑ [d'une somme] | withholding; deduction || Einbehaltung *f*; Abzug *m* | ~ **de garantie** | retention money || einbehaltene Garantiesumme *f*

(Sicherheit *f*) | ~ **s obligatoires** | compulsory (statutory) deductions || gesetzliche Abzüge | **faire une ~ de tant et tant sur le salaire de q.** | to deduct so and so much from sb.'s wages (out of sb.'s pay) | so und soviel von jds. Lohn einbehalten | ~ **s sur le salaire** | deductions from wages || vom Lohn einbehaltene (abgezogene) Beträge | **sans aucune ~** | free from (from all) deduction; without deduction || ohne jeden Abzug | ~ **à la source** | deduction at source; withholding tax || Einbehaltung (Abzug) an der Quelle; Quellensteuer | ~ **de taxe** ( ~ **fiscale**) **à la source** | taxation (deduction of tax) at source || Steuerabzug an der Quelle; Quellenbesteuerung | **traitement de base soumis à ~** | basic salary before deductions || Grundgehalt ohne Abzüge.

**retenue** *f* Ⓒ [modération; discrétion] | reserve; discretion; restraint || Zurückhaltung *f*.

**retenue** *f* Ⓓ [à l'école] | detention [at school] || Dableibenmüssen *n* [in der Schule].

**retenue** *f* Ⓔ [privation de sortie] | confinement || Ausgangssperre *f*.

**réticence** *f* | concealment; non-disclosure || Verschweigung *f*.

**retiré** *part* | **être ~ des affaires** | to have retired from business || im Ruhestand sein (leben).

**retirer** *v* Ⓐ | to withdraw || zurückziehen | ~ **son amitié à q.** | to withdraw one's friendship from sb. || jdm. seine Freundschaft entziehen | ~ **sa candidature** | to withdraw one's candidature || seine Kandidatur zurückziehen | ~ **sa confiance à q.** | to withdraw one's confidence from sb. || jdm. sein Vertrauen entziehen | ~ **un enfant de l'école** | to remove (to withdraw) a child from school || ein Kind aus (von) der Schule nehmen | ~ **sa faveur à q.** | to withdraw one's favo(u)r from sb. || jdm. seine Gunst entziehen | ~ **une offre** | to withdraw an offer || ein Angebot zurückziehen | ~ **la parole de q.** | to cut sb. short || jdm. das Wort entziehen | ~ **une plainte** | to withdraw a suit (an action) || eine Klage zurückziehen (zurücknehmen).

**retirer** *v* Ⓑ | **se ~** | to retire || sich zurückziehen; ausscheiden | **se ~ des affaires** | to retire from business; to retire || sich vom Geschäft (aus dem Geschäftsleben) zurückziehen; sich zur Ruhe setzen | **se ~ d'une affaire** | to withdraw (to disengage os.) from a business || sich aus (von) einem Geschäft zurückziehen | **se ~ d'un concours** | to withdraw from a competition (from a contest) || aus einem Wettbewerb (aus einer Konkurrenz) ausscheiden | **se ~ d'une entreprise** | to withdraw from an undertaking || sich aus einem Unternehmen zurückziehen; aus einem Unternehmen ausscheiden.

**retirer** *v* Ⓒ [lever; prélever] | to withdraw || abheben | ~ **son argent** | to withdraw one's money from a business || sein Geld aus einem Geschäft herausziehen | ~ **de l'argent (des fonds) de la banque** | to withdraw money (funds) from the bank || Geld (Gelder) von der Bank abheben | ~ **une somme d'argent** | to withdraw a sum of money || einen Geldbetrag abheben | ~ **un (son) dépôt** | to withdraw a (one's) deposit || eine (seine) Einlage abheben | ~ **des marchandises de la douane (des douanes) (de l'entrepôt)** | to take goods out of bond || Waren aus dem Zollverschluß nehmen.

**retirer** *v* Ⓓ [ ~ **de la circulation**] | to withdraw from circulation || aus dem Verkehr ziehen; außer Kurs (außer Umlauf) setzen | ~ **une pièce de la circulation** | to withdraw (to retire) a coin from circulation || eine Münze aus dem Verkehr ziehen | **rembourser et ~ des obligations de la circulation** | to retire bonds || Schuldverschreibungen (Obligationen) tilgen und aus dem Verkehr ziehen.

**retirer** *v* Ⓔ [rétracter] | to retract || zurücknehmen; widerrufen | ~ **sa parole** | to withdraw (to take back) one's word || sein Wort zurücknehmen | ~ **sa promesse** | to withdraw (to take back) (to retract) one's promise || sein Versprechen zurückziehen (zurücknehmen).

**retirer** *v* Ⓕ [tirer; recueillir] | to draw; to derive || ziehen; beziehen | ~ **du profit de qch.** | to draw (to derive) benefit (a profit) from sth.; to benefit by sth.; to turn sth. to profit (to advantage) (to account) || aus etw. Nutzen (Vorteil) ziehen; etw. ausnutzen; etw. zunutze machen.

**retirer** *v* Ⓖ [tirer de nouveau] | ~ **une loterie** | to hold another draw of a lottery || eine Lotterie erneut ziehen; eine Neuziehung (eine neue Ausspielung) machen.

**rétorquer** *v* | to retort || scharf (treffend) erwidern | ~ **un argument** | to refute (to confute) an argument || ein Argument widerlegen | ~ **un argument contre q.** | to turn (to retort) an argument against sb. || ein Argument gegen jdn. drehen | ~ **l'argument de q. contre lui-même** | to turn sb.'s argument against himself || jds. Argument gegen ihn selbst drehen.

**retors** *adj* [rusé] | crafty; intriguing || gerissen.

**rétorsion** *f* Ⓐ | retortion || Wiedervergeltung *f* | **droit de ~** Ⓛ | right of retaliation || Vergeltungsrecht *n*; Retorsionsrecht | **droit de ~** Ⓜ | retaliatory duty || Vergeltungszoll *m*; Retorsionszoll | **impôt de ~** | retaliatory tax || Vergeltungssteuer *f* | **mesure de ~** | retaliatory measure; reprisal || Vergeltungsmaßnahme *f*; Vergeltungsmaßregel *f*; Retorsionsmaßnahme.

**rétorsion** *f* Ⓑ [action de rétorquer] | ~ **d'un argument** | retorting of an argument || Erwiderung *f* auf ein Argument; Widerlegung *f* eines Arguments.

**retour** *m* Ⓐ | return; coming back || Rückkehr *f*; Rückkunft *f* | **bateau (vaisseau) sur le ~** | homeward bound ship (vessel) || auf der Heimreise befindliches Schiff *n* | **carte de ~** | reply card || Antwortkarte *f* | **cargaison de ~ ; fret de ~** Ⓛ | home (homeward) freight; return freight (cargo); homeward-bound cargo || Rückfracht *f*; Rückreiseladung *f*; Rückreisefracht | **fret de ~** Ⓜ; **taxe de ~** | freight (carriage) back; return freight || Rückfracht *f*; Retourfracht | **par ~ du courrier** |

**retour** *m* Ⓐ *suite*
by return of mail ‖ postwendend | **port de** ~ | return postage ‖ Rückporto *n*.
★ **être perdu sans** ~ | to be irretrievably lost ‖ unwiederbringlich verloren sein | **dès mon** ~ | immediately on (upon) my return ‖ sofort (unverzüglich) nach meiner Rückkehr.
**retour** *m* Ⓑ [restitution] | return; restitution ‖ Rückgabe *f*; Herausgabe *f*.
**retour** *m* Ⓒ [renvoi] | return; sending back ‖ Rücklieferung *f*; Zurücksendung *f* | **compte de** ~ | account of return (of goods returned); return account ‖ Rückrechnung *f*; Retourrechnung | **marchandises de** ~ | returnable (returned) goods ‖ Retourware(n) *fpl* [VIDE: **retours** *mpl* ].
**retour** *m* Ⓓ [effet retourné impayé] | dishono(u)red bill; bill returned dishono(u)red ‖ nicht eingelöster (nicht honorierter) Wechsel *m*; Retourwechsel | **compte de** ~ | banker's ticket ‖ Wechselretourrechnung.
**retour** *m* Ⓔ [répétition] | recurrence ‖ Wiederkehr *f*.
**retour** *m* Ⓕ [voyage de ~] | return journey; homeward voyage ‖ Rückreise *f*; Heimreise *f* | **trajet d'aller et de** ~ | trip there and back; round voyage (trip) ‖ Hin- und Rückreise *f*.
**retour** *m* Ⓖ [billet de ~ ; billet d'aller et de ~ ] | return ticket ‖ Rückfahrkarte *f* | **coupon de** ~ | return half ‖ Rückfahrkarte; Fahrkartenabschnitt *m* für die Rückfahrt.
**retour** *m* Ⓗ [réversion] | reversion ‖ Rückfall *m*; Heimfall *m* | **droit de** ~ | right of reversion ‖ Rückfallrecht *n*; Heimfallrecht *n* | **faire** ~ **à q.** | to revert to sb. ‖ an jdn. zurückfallen.
**retour** *m* Ⓘ [rémunération] | **en** ~ **de** | in return (in exchange) for ‖ als Entgelt (als Gegenleistung) für | **devoir du** ~ **à q.** | to owe sb. a return (some return) ‖ jdm. eine Gegenleistung (etw. als Gegenleistung) schulden | **en** ~ **de ses services** | in return for his services ‖ als Entgelt für seine Dienste.
**retournement** *m* | reversal ‖ Umkehr *f*.
**retourner** *v* Ⓐ | to return; to come back ‖ zurückkommen; zurückkehren.
**retourner** *v* Ⓑ [rendre] | to return; to give [sth.] back ‖ zurückgeben; zurückerstatten.
**retourner** *v* Ⓒ [renvoyer] | to send back ‖ zurücksenden; zurückliefern | ~ **un effet impayé;** ~ **une lettre de change impayée** | to return a bill unpaid (dishono(u)red) ‖ einen Wechsel unbezahlt (uneingelöst) zurückgehen lassen.
**retourner** *v* Ⓓ [tourner] | to turn ‖ umdrehen | ~ **un argument contre q.** | to turn an argument against sb. ‖ ein Argument gegen jdn. drehen | ~ **la situation** | to reverse the situation ‖ die Sachlage umdrehen.
**retours** *mpl* | ~ **sur achats** | ~ **sur ventes** | returns *pl* ‖ Rücklieferungen *fpl*; Retouren *fpl* | **journal des** ~ | returns book ‖ Retourenjournal *n*.
**rétractation** *f* | withdrawal ‖ Zurücknahme *f* | ~ **d'une accusation** | withdrawal of a charge ‖ Zurückziehung *f* einer Anklage | ~ **de ses aveux** |

retraction of one's confession ‖ Widerruf *m* seines Geständnisses | ~ **d'une décision;** ~ **d'un jugement** | rescinding (quashing) (setting aside) of a decision (of a judgment) ‖ Aufhebung *f* (Umstoßung *f*) einer Entscheidung (eines Urteils) | ~ **d'une insulte;** ~ **d'une offense** | retraction of an insult (of an offence) ‖ Zurücknahme einer Beleidigung | ~ **d'une promesse** | withdrawal of a promise ‖ Zurückziehung *f* eines Versprechens.
**rétracter** *v* | to withdraw; to retract ‖ zurückziehen; widerrufen | ~ **un arrêté** | to rescind a decree; to set aside an order ‖ einen Beschluß aufheben | ~ **une décision;** ~ **un jugement** | to withdraw (to rescind) (to quash) (to set aside) a decision (a judgment) ‖ eine Entscheidung (ein Urteil) aufheben (umstoßen) (zurücknehmen) | ~ **une insulte;** ~ **une offense** | to retract an insult (an offense) ‖ eine Beleidigung zurücknehmen | ~ **sa promesse** | to retract (to withdraw) (to take back) one's promise ‖ sein Versprechen zurücknehmen (zurückziehen).
**retraduire** *v* | to retranslate; to translate anew ‖ wieder (nochmals) übersetzen.
**retraire** *v* | to repurchase; to redeem; to exercise a right of redemption ‖ zurückkaufen; von einem Rückkaufsrecht Gebrauch machen.
**retrait** *m* Ⓐ | withdrawal ‖ Zurücknahme *f*; Zurückziehung *f* | ~ **d'une concession** | withdrawal of a licence (of a concession); revocation of a concession ‖ Entziehung *f* einer Konzession; Konzessionsentziehung | ~ **d'une demande** | withdrawal of a request (of a motion) (of an application) ‖ Zurücknahme (Zurückziehung) eines Antrags | ~ **de l'immunité** | revocation of the privilege of immunity ‖ Aufhebung *f* der Immunität | ~ **d'un ordre de grève** | calling off a strike ‖ Zurückziehung der Streikorder; Absagen *n* (Abblasen *n*) eines Streiks | ~ **de la plainte** ① | withdrawal of the charge ‖ Zurücknahme des Strafantrages | ~ **de la plainte** ② | withdrawal of the action ‖ Zurücknahme (Zurückziehung) der Klage; Klagszurücknahme | ~ **de la plainte** ③ | withdrawal of the complaint ‖ Zurückziehung der Beschwerde.
**retrait** *m* Ⓑ [prélèvement] | withdrawal ‖ Abhebung *f* | ~ **de fonds** | withdrawal of capital (of funds) ‖ Kapitalentnahme *f* | ~ **s de fonds** | withdrawals *pl* ‖ Auszahlungen *fpl*; Abhebungen *fpl* | **avis de** ~ **de fonds; lettre de** ~ | notice of withdrawal ‖ Kündigung *f* auf (zur) Rückzahlung | **remboursable sous avis de** ~ | subject to notice of withdrawal ‖ gegen Kündigung rückzahlbar; kündbar | **donner avis de** ~ **d'une somme d'argent; envoyer une lettre de** ~ | to give notice of withdrawal of an amount ‖ einen Betrag zur Rückzahlung kündigen | ~ **d'or** ① | gold withdrawal ‖ Goldabzug *m*; Goldabhebung | ~ **d'or** ② | drain of gold; gold outflow ‖ Goldabfluß *m* nach dem Auslande | ~ **d'une somme d'argent** | withdrawal of a sum of money ‖ Abhebung eines Geldbetrages.
**retrait** *m* Ⓒ [de circulation] | ~ **de billets** | withdraw-

al (recalling) of banknotes ‖ Einziehung *f* von Banknoten | ~ **de monnaies** | withdrawal of currency from circulation; calling in of currency ‖ Außerkurssetzung *f* (Einziehung) von Geld.
**retrait** *m* Ⓓ [rachat; réméré] | repurchase; redemption ‖ Rückkauf *m* | **droit de** ~ | right of repurchase (of redemption) ‖ Rückkaufsrecht *n;* Retraktsrecht.
**retraite** *f* Ⓐ | retirement; retiring ‖ Ausscheiden *n* | ~ **d'un associé** | retiring (retirement) of a partner ‖ Ausscheiden eines Teilhabers.
**retraite** *f* Ⓑ [mise à la ~] | retiring; retirement; pensioning; pensioning off ‖ Versetzung *f* in den Ruhestand; Pensionierung *f* | **âge de la** ~ **(de la mise à la** ~**)** | retiring (retirement) (pensionable) age; age of retirement ‖ Pensionsalter *n;* Pensionsdienstalter; pensionsfähiges Alter (Dienstalter) | ~ **par limite d'âge** | retirement on account of age; superannuation ‖ Pensionierung wegen Erreichung der Altersgrenze | **arriver à l'âge de la** ~ | to reach the age limit ‖ das Pensionsdienstalter *n* erreichen | ~ **sur demande** | optional retirement ‖ Pensionierung auf Verlangen | **mise à la** ~ **anticipée** | early retirement ‖ vorzeitige Pensionierung | **mise à la** ~ **d'office (obligatoire)** | compulsory retirement ‖ Zwangspensionierung | **mettre q. à la** ~ **d'office** | to retire sb. compulsorily ‖ jdn. zwangsweise pensionieren | ~ **ouvrière** | workmen's pension system (pension insurance) ‖ Arbeitersozialversicherung *f*.
**retraite** *f* Ⓒ [pension] | retirement ‖ Ruhestand *m;* Pension *f* | **mettre un fonctionnaire à la** ~ | to pension off (to retire) an official; to put an official on the retired list ‖ einen Beamten pensionieren (mit Pension verabschieden) (in den Ruhestand versetzen) | **maison de** ~ **pour les vieillards** | home for the aged ‖ Altersheim *n* | **militaire en** ~ | army pensioner ‖ Empfänger *m* (Inhaber *m*) einer Militärrente.
★ **être en** ~ ① | to be on the retired list; to be retired (in retirement) ‖ im Ruhestand (in Pension) (pensioniert) sein | **être en** ~ ② | to be in temporary retirement ‖ zur Disposition stehen; zeitweilig im Ruhestand sein | **prendre sa** ~ | to retire on a pension; to go into retirement; to retire ‖ in den Ruhestand treten; in Pension gehen; pensioniert werden | **vivre dans la** ~ | to live in retirement ‖ im Ruhestand leben | **en** ~ | in retirement; retired; on the retired list ‖ im Ruhestand; in Pension; pensioniert.
**retraite** *f* Ⓓ [pension de ~] | retired pay; retirement pension (allowance); pension ‖ Ruhegehalt *n;* Pension *f* | **bénéficiaire de la** ~ | recipient of the pension ‖ Ruhegeldempfänger *m* | **caisse de** ~ **; caisse de (des)** ~ **s** | pension (retirement) fund ‖ Pensionskasse *f;* Pensionsfonds *m* | **caisse des** ~ **s pour la vieillesse** | old-age pension fund ‖ Alterspensionskasse *f* | **caisse de** ~ **ouvrière** | workmen's pension fund ‖ Arbeiterpensionskasse *f* | **retenue pour la** ~ | contribution to the pension fund ‖ Pensionsbeitrag *m* | ~ **de (pour la) vieillesse** | old-age pension ‖ Alterspension *f;* Altersrente *f*.
**retraite** *f* Ⓔ [traite faite pour rentrer dans ses fonds] | redraft ‖ Rückwechsel *m;* Rücktratte *f* | **faire** ~ **sur q.** | to redraft on sb. ‖ auf jdn. zurücktrassieren.
**retraite** *f* Ⓕ [traite de prolongation] | renewal (renewed) bill ‖ Erneuerungswechsel *m;* Prolongationswechsel.
**retraite** *f* Ⓖ | retreat ‖ Rückzug *m*.
**retraité** *m* | pensioner ‖ Ruhegehaltsempfänger *m;* Pensionsempfänger; Pensionist *m*.
**retraité** *adj* | retired; on the retired list; pensioned off ‖ im Ruhestand; in Pension; pensioniert | ~ **par limite d'âge** | superannuated ‖ wegen Erreichung der Altersgrenze pensioniert | **militaire** ~ | army pensioner ‖ Empfänger *m* (Inhaber *m*) einer Militärrente.
**retraiter** *v* Ⓐ [mettre à la retraite] | ~ **un fonctionnaire** | to put (to place) an official on the retired list; to pension off an official ‖ einen Beamten pensionieren (in den Ruhestand versetzen).
**retraiter** *v* Ⓑ [traiter de nouveau] | to treat [sth.] again ‖ wieder (erneut) behandeln.
**retranchement** *m* Ⓐ | cutting off; deduction ‖ Wegstreichung *f;* Weglassung *f;* Abzug *m*.
**retranchement** *m* Ⓑ [réduction] | curtailment ‖ Einschränkung *f*.
**retranchement** *m* Ⓒ [restriction] | abridgment; restriction ‖ Verkürzung *f;* Beschränkung *f*.
**retrancher** *v* Ⓐ | to cut off; to deduct ‖ streichen; weglassen; abziehen | ~ **un passage d'un article** | to strike a passage from an article ‖ eine Stelle aus einem Artikel streichen (weglassen) | ~ **qch. sur une somme** | to deduct sth. from a sum ‖ etw. von einer Summe abziehen.
**retrancher** *v* Ⓑ [réduire] | **se** ~ | to curtail one's expenses ‖ seine Ausgaben einschränken | **se** ~ **dans les faits** | to restrain (to confine) os. to facts ‖ sich auf Tatsachen (auf die Tatsachen) beschränken.
**retrancher** *v* Ⓒ [restreindre] | to restrict ‖ beschränken | ~ **les droits de q.** | to abridge sb. of his rights ‖ jdn. in seinen Rechten verkürzen.
**retransférer** *v* Ⓐ [transmettre de nouveau] | to transfer [sth.] again ‖ wieder übertragen.
**retransférer** *v* Ⓑ; **retransmettre** *v* | to retransfer; to transfer [sth.] back; to reassign ‖ zurückübertragen.
**retransmission** *f* | retransmission ‖ Rückübertragung *f*.
**retravailler** *v* | ~ **qch.** | to work sth. over again ‖ etw. nochmals überarbeiten.
**rétribué** *adj* | paid ‖ bezahlt | **employés bien** ~ **s** | high-salaried (highly paid) employees ‖ hochbezahlte Angestellte *mpl* | **travail** ~ | paid work; work against pay (against payment) ‖ bezahlte Arbeit *f;* Lohnarbeit *f;* Arbeit gegen Lohn (gegen Entschädigung).
**rétribuer** *v* | to remunerate; to pay ‖ entlohnen; bezahlen; entschädigen | ~ **q. de ses services** | to

**rétribuer** *v, suite*
remunerate sb. for his services ‖ jdn. für seine Dienste entlohnen (entschädigen).
**rétribution** *f* Ⓐ [récompense] | remuneration; payment; reward; salary ‖ Vergütung *f;* Bezahlung *f;* Entschädigung *f;* Lohn *m;* Gehalt *n* | **fonctions sans ~** | unsalaried (honorary) office (duties) ‖ unbezahltes Amt *n;* Ehrenamt | **~ annuelle** | annual compensation ‖ Jahresentschädigung *f* | **~ pécuniaire** | remuneration in cash; cash remuneration ‖ Vergütung *f* (Gegenleistung *f*) in bar; Barvergütung; Barentschädigung *f;* Barbezüge *mpl.*
**rétribution** *f* Ⓑ [taxe] | fee ‖ Gebühr *f* | **~ scolaire** | school money (fees); schooling ‖ Schulgeld *n.*
**rétroactif** *adj* | retroactive ‖ rückwirkend | **non ~** | without retroactive effect ‖ nicht rückwirkend; ohne rückwirkende Kraft | **avoir effet ~ à la date de ...** | to be retroactive to the date of ... ‖ auf den Zeitpunkt der (des) ... zurückwirken | **ne pas avoir d'effet ~** | to have no (to be without) retroactive effect ‖ keine Rückwirkung haben; keine rückwirkende Kraft haben; nicht rückwirkend sein.
**rétroaction** *f* [effet rétroactif] | retroaction; retroactive effect ‖ Rückwirkung *f;* rückwirkende Kraft *f.*
**rétroactivité** *f* | retroactivity; retroactive force (effect) ‖ Rückwirkung *f;* rückwirkende Kraft *f* | **traitement avec ~ au ...** | salary with arrears as from ... ‖ Gehalt mit Rückwirkung vom ... | **non-~** | absence of retroactive effect ‖ Nichtrückwirkung.
**rétroactivement** *adv* | retroactively ‖ mit rückwirkender Kraft; rückwirkend.
**rétroagir** *v* | to retroact; to be retroactive; to have retroactive effect ‖ zurückwirken; rückwirkend sein; rückwirkende Kraft haben.
**rétrocédant** *m* | party who reassigns (who reconveys) ‖ [der] Rückübertragende.
**rétrocéder** *v* | to reassign; to reconvey; to retrocede ‖ zurückabtreten; zurückübertragen; zurückzedieren.
**rétrocessif** *adj* | **acte ~** | reassignment deed; reassignment ‖ Rückübertragungsvertrag *m;* Rückübertragung *f.*
**rétrocession** *f* | reassignment; reconveyance; retrocession ‖ Rückübertragung *f;* Rückabtretung *f.*
**rétrocessionnaire** *m* | party to whom reassignment is (has been) made ‖ Person, auf welche zurückübertragen worden ist.
**rétrogradation** *f* Ⓐ [rétrogression] | retrogression ‖ Rückschritt *m.*
**rétrogradation** *f* Ⓑ [mesure disciplinaire] | **~ d'un sous-officier** | demotion of a non-commissioned officer ‖ Degradation *f* (Degradierung *f*) eines Unteroffiziers.
**rétrograde** *adj* Ⓐ | backward; retrograde ‖ rückwärts; rückläufig | **tendance ~** | downward tendency ‖ rückläufige Tendenz *f.*
**rétrograde** *adj* Ⓑ [opposé au progrès] | **idées ~s** | backward ideas ‖ rückschrittliche Ansichten *fpl* | **politique ~** | anti-progressive policy ‖ rückschrittliche Politik *f.*
**rétrograder** *v* Ⓐ | to move backwards; to relapse ‖ zurückgehen; zurückfallen.
**rétrograder** *v* Ⓑ | **~ un sous-officier** | to demote a non-commissioned officer ‖ einen Unteroffizier degradieren.
**rétrogressif** *adj* | retrogressive ‖ rückschrittlich.
**réunion** *f* Ⓐ | meeting; assembly ‖ Versammlung *f;* Treffen *n* | **~ d'actionnaires** | meeting of shareholders (of stockholders); shareholders' (stockholders') meeting ‖ Versammlung der Aktionäre; Generalversammlung | **~ d'amis** | friendly gathering ‖ zwangloses Beisammensein *n* | **~ à ciel ouvert** | meeting in the open air ‖ Versammlung unter freiem Himmel | **~ de clôture** | closing session ‖ Schlußsitzung *f* | **~ d'une commission** | session (sitting) of a commission (of a committee); committee meeting ‖ Ausschußsitzung *f* | **~ d'une conférence** | meeting of a conference ‖ Zusammentritt *m* einer Konferenz | **~ du conseil; ~ du conseil d'administration (des administrateurs)** | meeting of the board (of the board of directors); board meeting ‖ Sitzung *f* des Verwaltungsrats (des Vorstandes); Verwaltungsratssitzung; Vorstandssitzung; Direktionssitzung | **~ de créanciers** | meeting of creditors; creditors' meeting ‖ Gläubigerversammlung | **droit de ~** | right of public meeting ‖ Versammlungsrecht *n* | **~ à huis clos** | meeting (session) in private ‖ Sitzung *f* unter Ausschluß der Öffentlichkeit; geheime Sitzung | **liberté de ~** | freedom of assembly ‖ Versammlungsfreiheit *f* | **lieu de ~** ① | place of assembly ‖ Versammlungsort *m* | **lieu de ~** ② | meeting place ‖ Treffpunkt *m* | **~ de (en) masse** | mass meeting ‖ Massenversammlung | **~ de protestation** | protest (indignation) meeting ‖ Protestversammlung | **salle de ~** | assembly room ‖ Versammlungsraum *m* | **~ au sommet** | summit meeting ‖ Gipfeltreffen *n;* Zusammentreffen *n* auf höchster Ebene.
★ **~ ajournée** | adjourned meeting ‖ vertagte Sitzung *f* | **~ annuelle** | annual conference ‖ Jahreskongreß *m* | **~ diplomatique** | diplomatic conference ‖ Diplomatenkonferenz *f* | **~ électorale** | election meeting ‖ Wahlversammlung; Wählerversammlung | **~ politique** | political meeting ‖ politische Versammlung | **les ~s préélectorales** | the primaries; the primary elections ‖ die Vorwahlen *fpl;* die Urwählerversammlung | **~ présidée par ...** | meeting under the presidency (under the chairmanship) of ... ‖ Versammlung unter dem Vorsitz von ... | **~ publique** | public (open) meeting ‖ öffentliche Versammlung (Sitzung) | **~ restreinte** | close session ‖ Sitzung im engeren Kreis | **~ secrète** | secret assembly (meeting) ‖ Geheimversammlung; geheime Zusammenkunft *f* | **tenir une ~** | to hold a meeting ‖ eine Versammlung (eine Sitzung) halten.
**réunion** *f* Ⓑ | amalgamation ‖ Vereinigung *f.*
**réunir** *v* Ⓐ | **~ une assemblée** | to convene (to con-

voke) (to call) a meeting (an assembly) ‖ eine Versammlung einberufen | ~ **un bureau** | to convene (to call) a committee ‖ einen Ausschuß bilden | **se ~ en session** | to meet; to meet in session ‖ zu einer Sitzung zusammentreten.

**réunir** v ⓑ [fusionner] | **se ~** | to amalgamate ‖ sich vereinigen; sich zusammenschließen; fusionieren.

**réussi** adj | successful ‖ erfolgreich | **mal ~** | unsuccessful ‖ erfolglos.

**réussir** v Ⓐ [avoir un résultat bon ou mauvais] | to result; to come out ‖ ein Ergebnis haben; resultieren.

**réussir** v ⓑ [avoir un bon résultat] | to succeed; to be successful; to be (to meet with) a success ‖ Erfolg haben; erfolgreich sein (ausgehen) | **~ à un examen** | to pass an examination ‖ eine Prüfung bestehen | **ne pas ~** | to fail ‖ fehlschlagen | **~ à faire qch.** | to make a success of sth. ‖ mit etw. Erfolg haben | **il réussit à faire qch.** | he succeeded in doing sth. ‖ es gelang ihm, etw. zu tun.

**réussir** v Ⓒ [parvenir à un succès] | **~ à qch.** | to make a success of sth.; to bring sth. to a success ‖ etw. zu einem Erfolg machen (bringen).

**réussir** v Ⓓ [obtenir gain de cause] | to win (to gain) (to carry) the day ‖ obsiegen; gewinnen | **~ en partie** | to win partly; to be partly successful ‖ teilweise obsiegen.

**réussite** f Ⓐ [résultat] | issue; result; outcome ‖ Ergebnis n; Ausgang m; Resultat n | **non-~** ; **mauvaise ~** | ill success; failure ‖ ungünstiger (unglücklicher) Ausgang; Fehlschlag m.

**réussite** f ⓑ [bonne ~] | successful outcome; happy issue ‖ erfolgreicher (günstiger) Ausgang m.

**revalidation** f | revalidation ‖ Wiederinkraftsetzung f.

**revalider** v | to make [sth.] valid again; to revalidate ‖ wieder gültig machen; wieder in Kraft setzen.

**revaloir** v [rendre la pareille] | **~ qch. à q.** | to pay sb. sth. back ‖ jdm. etw. vergelten (heimzahlen).

**revalorisation** f | revalorization ‖ Aufwertung f.

**revaloriser** v | to revalorize ‖ aufwerten.

**revanche** f Ⓐ | revenge ‖ Vergeltung f; Wiedervergeltung f | **prendre sa ~ sur q.** | to take one's revenge on sb. ‖ sich an jdm. rächen.

**revanche** f ⓑ [compensation] | return service ‖ Gegendienst m | **à charge de ~** | on condition that sth. may be done (given) in return ‖ unter der Bedingung, daß etw. als Gegenleistung getan (gegeben) werden darf | **en ~** | in return ‖ dagegen; als Gegendienst.

**revancher** v | **se ~** | to have (to take) one's revenge ‖ sich rächen.

**révélation** f Ⓐ [divulgation] | revelation; disclosure ‖ Enthüllung f; Offenbarung f.

**révélation** f ⓑ [violation d'un secret] | breach of secrecy ‖ Verletzung f der Geheimhaltungspflicht.

**révélatoire** adj | **serment ~** | oath of manifestation (of disclosure) ‖ Offenbarungseid m.

**révéler** v | to reveal; to disclose; to discover ‖ enthüllen; offenbaren; aufdecken; offenlegen | **~ une conspiration** | to unmask (to discover) (to uncover) a conspiracy (a plot) ‖ eine Verschwörung (ein Komplott) aufdecken | **se ~** | to be revealed ‖ ans Licht kommen; herauskommen.

**revenant-bon** m Ⓐ [profit éventuel] | casual profit ‖ Nebengewinn m | **les revenants-bons d'une charge** | the perquisites of an office ‖ die Nebeneinkünfte fpl eines Amtes.

**revenant-bon** m ⓑ [boni] | [unexpected] surplus ‖ [unvorgesehener] Überschuß m.

**revendable** adj | resaleable ‖ wiederverkäuflich.

**revendeur** m Ⓐ | reseller ‖ Wiederverkäufer m | **commerçant-~** | retailer; retail dealer ‖ Kleinhändler m; Kleinverteiler m.

**revendeur** m ⓑ [brocanteur] | second-hand dealer ‖ Altwarenhändler m; Trödler m.

**revendicable** adj | claimable; to be claimed back ‖ zurückzufordern; zurückforderbar.

**revendicateur** m | claimant; applicant; petitioner ‖ Antragsteller m; Gesuchsteller m.

**revendication** f Ⓐ [titre] | title; property right ‖ Eigentumsanspruch m; Eigentumsrecht n | **action (demande) en ~** | action (suit) for the recovery of property (of title) ‖ Klage f [des Eigentümers] auf Herausgabe; Eigentumsherausgabeklage; Herausgabeklage; Eigentumsklage | **introduction de l'instance en ~ ; litispendance en matière de ~** | pendency of an action for recovery of title ‖ Rechtshängigkeit f des Eigentumsanspruchs | **justifier sa ~** | give colo(u)r of title ‖ seinen Eigentumsanspruch substantiieren.

**revendication** f ⓑ [réclamation] | claiming ‖ Verlangen n; Beanspruchung f | **~ de la priorité** | claiming of priority ‖ Beanspruchung f der Priorität; Prioritätsbeanspruchung | **~ du rang** | claiming of the rank ‖ Beanspruchung f des Ranges; Rangbeanspruchung | **~ d'un droit** | claiming a right (of a right) ‖ Beanspruchung f eines Rechts.

**revendication** f Ⓒ [en matière de brevets] | patent claim ‖ Patentanspruch m | **description et ~s** | specification and claims ‖ Patentbeschreibung f und Ansprüche mpl | **~ générique** | generic claim ‖ Gattungsanspruch | **~ générale (principale)** | principal claim ‖ Hauptanspruch | **formuler une ~** | to formulate a claim ‖ einen Anspruch abfassen.

**revendication** f Ⓓ | claim ‖ Anspruch m; Forderung f | **~ de priorité** | priority claim ‖ Prioritätsanspruch | **~s absurdes** | preposterous claims ‖ sinnlose (unsinnige) Ansprüche mpl | **~ additionnelle** | additional (supplementary) claim ‖ zusätzliche Forderung; Nachforderung | **~s coloniales** | colonial claims ‖ Kolonialansprüche mpl | **les ~s ouvrières** | the demands of labo(u)r ‖ die Forderungen fpl der Arbeiterschaft | **~ réelle** | real claim; title ‖ dinglicher Anspruch (Herausgabeanspruch) | **actionner q. en ~** | to lodge (to make) a claim against sb. ‖ gegen jdn. einen Anspruch erheben | **émettre une ~** | to set up a claim ‖ einen Anspruch

**revendication** *f* Ⓓ *suite*
erheben | **prêter foi à une** ~ | to admit a claim || einen Anspruch zugeben (einräumen) | **réduire une** ~ | to reduce a claim | einen Anspruch ermäßigen; eine Forderung herabsetzen | **renoncer à une** ~ | to renounce (to waive) a claim || auf eine Forderung (auf einen Anspruch) verzichten (Verzicht leisten).

**revendiquer** *v* Ⓐ [réclamer une chose qui se trouve entre les mains d'un autre] | ~ **qch.** | to claim title to sth.; to sue for recovery of title || etw. als Eigentum in Anspruch nehmen; etw. mit der Eigentumsklage zurückfordern.

**revendiquer** *v* Ⓑ | ~ **qch.** | to claim (to demand) (to lay claim to) sth. || etw. beanspruchen (fordern); auf etw. Anspruch erheben | ~ **ses droits** | to assert one's rights || auf seinen Rechten bestehen.

**revendre** *v* | to resell; to sell again || wiederverkaufen | **acheter pour** ~ | buying to sell again || Kauf *m* zum Zwecke des Verkaufs | ~ **qch. à q.** | to sell sth. back to sb. || jdm. etw. zurückverkaufen.

**revenir** *v* Ⓐ [retourner; rentrer] | to return; to come back || zurückkehren; zurückkommen.

**revenir** *v* Ⓑ [changer] | ~ **sur ses aveux** | to retract one's confession || sein Geständnis widerrufen | ~ **sur sa décision** | to go back on one's decision || seine Entscheidung ändern (umstoßen) | ~ **sur son opinion** | to change (to reconsider) one's opinion || seine Meinung ändern (einer Änderung unterziehen) | ~ **sur sa promesse** | to go back on one's promise || sein Versprechen zurücknehmen | ~ **sur son témoignage** | to retract (to withdraw) (to change) one's testimony (one's statement in evidence) || seine Zeugenaussage zurücknehmen.

**revenir** *v* Ⓒ [parler de nouveau] | ~ **à un sujet** | to come back to a subject || auf einen Gegenstand zurückkommen.

**revenir** *v* Ⓓ [se rendre compte] | ~ **d'une erreur** | to realize a (one's) mistake || einen (seinen) Fehler einsehen.

**revenir** *v* Ⓔ [se désabuser] | ~ **de ses préjugés** | to shake off one's prejudices || sich von seinen Vorurteilen frei machen.

**revenir** *v* Ⓕ [appartenir] | ~ **de droit à q.** | to belong to sb. by right || jdm. von Rechtswegen gehören (zustehen) (zukommen).

**revenir** *v* Ⓖ [échoir] | to revert || verfallen | ~ **à l'Etat** | to revert to the state; to escheat || dem Staat verfallen.

**revenir** *v* Ⓗ [coûter] | to cost || kosten; zu stehen kommen.

**revente** *f* Ⓐ | resale || Wiederverkauf *m* | **droit de** ~ | right to resell || Wiederverkaufsrecht *n* | **prix de** ~ | resale (reselling) price || Wiederverkaufspreis *m*.

**revente** *f* Ⓑ [d'occasion] | **marché de** ~ | second-hand market || Altwarenhandel *m*; Trödelmarkt *m* | **objet de** ~ | second-hand article || gebrauchter Gegenstand *m* | **prix de** ~ | secondhand price || Preis *m* zweiter Hand.

**revente** *f* Ⓒ [liquidation] | selling out || Ausverkauf.

**revenu** *m* | revenue; income; proceeds *pl* || Einkommen *n*; Einkünfte *fpl* | ~ **s de l'Etat** | state (inland) (government) (public) (internal) revenue || Staatseinkünfte; Staatseinkommen | **imposition sur le** ~ | taxation on income (on revenue); income taxation || Besteuerung *f* des Einkommens; Einkommensbesteuerung | **impôt sur** ~ **(sur le** ~**)** | income tax; tax on revenue (on income) || Einkommensteuer *f* | **barème de l'impôt sur le** ~ | income tax schedule || Einkommensteuertabelle *f* | **déclaration de** ~ **(de** ~ **s) (d'impôt sur le** ~**)** | income tax return (declaration); return of income || Einkommensteuererklärung *f* | **faire la déclaration de son** ~ | to make a return of one's income; to file one's income tax return || eine (seine) Einkommensteuererklärung abgeben | **impôt sur le** ~ **des valeurs immobilières** | tax on buildings (on rents); rent tax || Gebäudeertragssteuer *f*; Hauszinssteuer; Mietzinssteuer | **net d'impôt sur le** ~ | free of income tax || einkommensteuerfrei | ~ **en nature** | revenue in kind || Naturaleinkommen; Einkommen in Natur | ~ **sur participation** | revenue (proceeds *pl*) from participation || Ertrag *m* (Erträgnisse *npl*) aus Beteiligungen | **répartition du** ~ | distribution of income || Einkommensverteilung *f* | **source de** ~ **(de** ~ **s)** | source of income (of revenue) || Einkommensquelle *f*; Einnahmequelle; Erwerbsquelle | ~ **du travail** | income from wages and salaries || Arbeitseinkommen.

★ ~ **accessoire** | subsidiary income || Nebeneinkommen | ~ **s accessoires** | casual (additional) income (profits) || Nebeneinkünfte; Nebenerwerb *m*; Nebenverdienst *m* | ~ **s accumulés** | accumulated earnings *pl* || angesammelte Erträgnisse *npl* | ~ **annuel moyen** | average yearly income || durchschnittlicher Jahresverdienst *m* | ~ **brut** ① | gross income || Bruttoeinkommen | ~ **brut** ② | gross yield (proceeds *pl*) || Bruttoertrag *m*; Bruttoerlös *m* | **moyenne annuelle des** ~ **s bruts** | average yearly gross income || durchschnittlicher Bruttojahresverdienst *m* | ~ **nominal brut** | nominal gross income || nomineller Bruttoverdienst *m* | ~ **s casuels** | perquisites || Nebeneinkünfte; Nebeneinnahmen *fpl* | ~ **s différés** | deferred income (revenue) || zurückgestellte Erträgnisse *npl* | ~ **disponible** | disposable income || verfügbares Einkommen | ~ **fiscal** | tax revenue; revenue from taxes || Steuerertrag *m*; Steuererträge *mpl*.

★ ~ **fixe** | fixed (regular) income || festes Einkommen | **à** ~ **fixe** | fixed-yield; fixed-interest || festverzinslich | ~ **s fixes** | income from fixed investments (from securities) (from bonds) || Einkommen aus Anlagevermögen (aus festverzinslichen Wertpapieren) (aus Pfandbriefen) | **placement à** ~ **fixe** | fixed-yield investment || Anlage *f* in festverzinslichen Werten; festverzinsliche Anlage | **obligations à** ~ **fixe** | fixed-interest bonds || festverzinsliche Schuldverschreibungen | **placement à** ~ **s variables** | investment in shares (in stocks) || Anlage *f* (Anlegung *f*) in Aktien (in Aktienwerten)

| **titres (valeurs) à ~ fixe** | fixed-interest securities (stocks) ‖ festverzinsliche Wertpapiere (Werte) *npl;* Festverzinsliche *pl* | **valeurs à ~ variable** | variable-interest securities ‖ Dividendenwerte *mpl;* Wertpapiere mit veränderlichem Zinsertrag.

★ **~ foncier** | revenue from landed property ‖ Einkünfte aus Grundbesitz | **~ imposable** | taxable (assessable) income (revenue) ‖ steuerpflichtiges (steuerpflichtiges) Einkommen | **~ national** ①; **RN** | national income ‖ Nationaleinkommen; Volkseinkommen | **~ national** ② | state (government) (public) revenue ‖ Staatseinkommen; Staatseinkünfte | **~ net** ① | net income (revenue) ‖ Reineinkommen; Nettoeinkommen | **~ net** ② | net proceeds *pl* (yield) (result) ‖ Reinertrag *m;* Reinerlös *m* | **~s périodiques** | regular income ‖ wiederkehrende (laufende) (fortlaufende) Einkünfte | **productif de ~ s** | yielding an income ‖ einen Ertrag (ein Einkommen) abwerfend; ertragbringend | **~s publics** | public (internal) (inland) (state) (government) revenue ‖ Staatseinkünfte; Staatseinkommen | **~ s temporaires** | non-recurring revenue ‖ nicht wiederkehrende Einnahmen | **~ s variables** | income (revenue) from shares and stocks ‖ Einnahmen *fpl* (Einkünfte) (Einkommen) aus Aktienbesitz.

★ **anticiper sur ses ~ s** | to spend one's income in advance (before earning it) ‖ seine Einkünfte im voraus ausgeben | **dépenser plus que son ~** | to live beyond one's income ‖ über seine Einkommensverhältnisse leben | **dépenser tout son ~** | to live up to one's income ‖ sein ganzes Einkommen ausgeben (verbrauchen) | **tirer un bon ~ de qch.** | to derive a good income from sth. ‖ aus etw. ein gutes Einkommen ziehen | **tirer des ~s de qch.** | to derive revenue from sth. ‖ aus etw. Einkünfte beziehen.

★ **~ des ménages** | household incomes ‖ Einkommen der privaten Haushalte | **~ disponible des ménages** | personal disposable income ‖ verfügbares Einkommen der privaten Haushalte | **~ national disponible** | national disposable income ‖ verfügbares Volkseinkommen | **~ national par tête de population (par habitant)** | per capita national income; national income per head of population ‖ Volkseinkommen pro Kopf (je Einwohner).

**revers** *m* Ⓐ | reverse; back; other side ‖ Kehrseite *f;* Rückseite *f.*

**revers** *m* Ⓑ [ **~ de fortune** ] **essuyer un ~** | to suffer a reverse (a set-back) ‖ einen Rückschlag erleiden.

**revêtu** *part* | **acte ~ de la signature de q.** | document which bears sb.'s signature ‖ Schriftstück, welches jds. Unterschrift trägt | **être ~ de sa signature** | to bear his signature ‖ seine Unterschrift tragen.

**revient** *m* | **compte de ~** | cost account ‖ Unkostenkonto *n* | **frais (prix) de ~** | cost price; prime (first) (original) (self) cost *pl;* cost ‖ Kostenpreis *m;* Selbstkostenpreis; Herstellungspreis; Gestehungskosten *pl* | **établissement du prix (des prix) de ~** | costing; cost accounting ‖ Kostenermittlung *f;* Kostenkalkulation *f;* Unkostenberechnung *f* | **les prix de ~ moyens** | the average cost(s) ‖ die durchschnittlichen Gestehungskosten *pl* | **établir le prix de ~ d'un article** | to cost an article ‖ die Herstellungskosten *pl* eines Artikels ermitteln.

**revirement** *m* Ⓐ [changement complet] | complete change; reversal ‖ Umschwung *m* | **~ d'opinion** | reversal of opinion ‖ Meinungsumschwung | **~ de politique** | reversal of policy ‖ Umschwung der Politik | **~ de tendance** | reversal of tendency ‖ Tendenzumschwung.

**revirement** *m* Ⓑ [transport d'une dette active] | making over of a debt [in order to effect a settlement] ‖ Abtretung *f* einer Forderung [zwecks Herbeiführung eines Ausgleichs].

**revisable** *adj;* **révisable** *adj* | reviewable; revisable ‖ revisionsfähig; revisibel | **jugement ~** | judgment which is subject to appeal on points of law ‖ mit der Revision anfechtbares Urteil; der Revision unterliegendes Urteil; revisibles Urteil.

**reviser** *v;* **réviser** *v* | to revise; to re-examine ‖ erneut prüfen; revidieren | **~ un procès** | to review a case (a lawsuit) ‖ einen Rechtsstreit (einen Prozeß) einer Revision unterziehen.

**reviseur** *m;* **réviseur** *m* Ⓐ | examiner ‖ Prüfer *m.*

**reviseur** *m;* **réviseur** *m* Ⓑ [ **~ de comptes**] | auditor ‖ Rechnungsprüfer *m;* Buchprüfer; Buchexperte [S].

**reviseur** *m;* **réviseur** *m* Ⓒ [correcteur d'épreuves] | proof-reader ‖ Korrekturleser *m.*

**reviseur** *m;* **réviseur** *m* Ⓓ [ **~ de traductions**] | reviser ‖ Überprüfer *m.*

**revision** *f;* **révision** *f* Ⓐ [nouvel examen] | review; re-examination ‖ nochmalige (erneute) Überprüfung *f;* Nachprüfung *f;* Revidierung *f* | **~ par le tribunal;** **~ judiciaire** | review by the court(s); court review ‖ Nachprüfung durch das Gericht (durch die Gerichte); gerichtliche Nachprüfung | **des ~ s périodiques** | regular examinations ‖ regelmäßige (regelmäßig wiederholte) Nachprüfungen.

**revision** *f;* **révision** *f* Ⓑ [modification après nouvel examen] | revision; correction (amendment) upon re-examination ‖ Revision *f;* Revidierung *f;* Verbesserung *f;* (Abänderung *f*) nach erfolgter Überprüfung | **~ de la constitution;** **~ constitutionnelle** | amendment of the constitution; constitutional amendment ‖ Verfassungsänderung *f* | **~ de la loi électorale** | electoral reform ‖ Wahlreform *f;* Wahlrechtsreform *f* | **~ des tarifs** | rate revision ‖ Tarifrevision *f.*

**revision** *f;* **révision** *f* Ⓒ [recours en **~** ] | appeal on a question (point) of law ‖ Revision *f* | **conclusions en ~** | points of appeal ‖ Revisionsanträge *mpl* | **conseil de ~** | board of review; military appeal court ‖ oberste Instanz *f* für die Überprüfung von Urteilen der Militärgerichte | **défendeur en ~** | respondent ‖ Revisionsbeklagter *m* | **délai de ~** | time for appeal ‖ Revisionsfrist *f* | **former la (une) demande en ~** | to appeal (to lodge an appeal) (to institute an appeal) on a question of law ‖ Revision *f* einlegen; Revisionsantrag *m* stellen; in die

**revision** *f, suite*
Revision gehen | **demandeur (requérant) en** ~ | appellant || Revisionskläger *m* | **incident en** ~ ; ~ **incidente** | cross-appeal on a point of law || Anschlußrevision *f* | **instance en (de)** ~ | appeal instance || Revisionsinstanz *f* | **procédure de** ~ | appeal proceedings *pl* || Revisionsverfahren *n* | **renvoi en** ~ | writ of error || Aufhebung *f* und Zurückverweisung auf Grund Revision | **tribunal de** ~ | court of appeal || Revisionsgericht *n*.
**revision** *f*; **révision** *f* Ⓓ [vérification des comptes] | audit; auditing of accounts; auditing || Rechnungsprüfung *f*; Buchprüfung *f*; Bücherrevision *f*.
**revision** *f*; **révision** *f* Ⓔ [inspection technique] | [technical] inspection || [technische] Inspektion *f* | ~ **des chaudières** | testing of boilers || Kesselinspektion; Kesselnachprüfung *f*.
**revision** *f*; **révision** *f* Ⓕ [correction sur épreuves] | proof-reading (correcting) (correction) || Korrekturlesen *n*.
**revision** *f*; **révision** *f* Ⓖ [recrutement] | medical examination [before draft] || ärztliche Untersuchung *f* [vor Aushebung]; Musterung *f* | **conseil de** ~ | draft (recruiting) board || Musterungsausschuß *m*.
**revisionniste** *m* | revisionist; partisan of revision || Revisionist *m*; Anhänger *m* des Revisionismus.
**revivre** *v* | **faire** ~ **un contrat** | to revive a contract || einen Vertrag wieder aufleben lassen.
**révocabilité** *f* Ⓐ | revocability || Widerruflichkeit *f*.
**révocabilité** *f* Ⓑ [amovibilité] | liability to be removed || Absetzbarkeit *f*.
**révocable** *adj* Ⓐ | revocable || widerruflich | **à titre** ~ | in a revocable manner || in widerruflicher Weise | **être toujours** ~ ; **être** ~ **à quelque moment que ce soit** | to be revocable at any time || jederzeit widerruflich sein.
**révocable** *adj* Ⓑ [amovible] | removable || absetzbar.
**révocation** *f* Ⓐ | revocation || Widerruf *m* | ~ **d'une autorisation** | revocation of an authorization || Widerruf (Zurücknahme *f*) einer Ermächtigung | ~ **d'une donation** | revocation of a grant (of a donation) || Widerruf einer Schenkung; Schenkungswiderruf | **droit de** ~ | right to revoke; right of revocation || Widerrufsrecht *n* | ~ **d'un ordre** | cancelling (cancellation) of an order || Zurücknahme *f* (Zurückziehung *f*) eines Auftrages | ~ **du pouvoir** | revocation of the power of attorney || Widerruf der Vollmacht; Vollmachtswiderruf | ~ **d'un testament** | revocation of a will || Widerruf eines Testaments.
**révocation** *f* Ⓑ [action de destituer] | **décret de** ~ | order of removal || Absetzungsdekret *n* | ~ **d'un fonctionnaire** | removal (discharge) (dismissal) of an official || Dienstentlassung *f* (Dienstenthebung *f*) (Absetzung *f*) eines Beamten.
**révocatoire** *adj* | **action** ~ ① | action to set aside || Aufhebungsklage *f* | **action** ~ ② | action to set aside an agreement made by a debtor in defraud of his creditors | Klage *f* auf Anfechtung von Rechtshandlungen des Schuldners zum Nachteil seiner Gläubiger | **clause** ~ | revocation clause || Widerrufsklausel *f*.
**revoir** *v* Ⓐ [examiner de nouveau] | to re-examine || erneut prüfen (überprüfen).
**revoir** *v* Ⓑ [corriger des épreuves] | to read proofs || Korrektur lesen.
**révoltant** *adj* | revolting; outrageous || abstoßend; unerhört; empörend.
**révolte** *f* Ⓐ [soulèvement; insurrection] | revolt; rebellion; insurrection; sedition || Aufruhr *m*; Aufstand *m*; Erhebung *f* | **excitation à la** ~ | incitement to rebellion || Aufwiegelung *f* zum Aufstand (zum Aufruhr) | **mouvement de** ~ | rebellious (seditious) movement || Aufstandsbewegung *f* | **en** ~ **ouverte** | in open rebellion || in offenem Aufstand | **supprimer une** ~ | to suppress (to put down) a revolt || einen Aufstand (eine Revolte) unterdrücken (niederschlagen).
**révolte** *f* Ⓑ [mutinerie] | mutiny || Meuterei *f*.
**révolté** *m* Ⓐ [insurgé] | rebel; insurgent || Rebell *m*; Aufrührer *m*; Aufständischer *m*.
**révolté** *m* Ⓑ [mutiné] | mutineer || Meuterer *m*.
**révolter** *v* Ⓐ [se soulever; s'insurger] | **se** ~ | to revolt; to rise in revolt (in rebellion); to rise || sich erheben; revoltieren; rebellieren | ~ **le peuple** | to induce (to incite) the people to revolt || das Volk zum Aufstand (zum Aufruhr) aufwiegeln.
**révolter** *v* Ⓑ [se mutiner] | to mutiny || meutern.
**révoquer** *v* Ⓐ | to revoke; to cancel || widerrufen; zurücknehmen; zurückziehen | ~ **une autorisation** | to revoke (to withdraw) an authorization || eine Ermächtigung widerrufen (zurücknehmen) | ~ **une donation** | to revoke a grant (a donation) || eine Schenkung widerrufen | ~ **un ordre** | to cancel (to revoke) an order || einen Auftrag (eine Order) zurückziehen | ~ **une procuration** | to revoke a power of attorney || eine Vollmacht widerrufen (zurückziehen) | ~ **un testament** | to revoke (to invalidate) a testament || ein Testament umstoßen (widerrufen).
**révoquer** *v* Ⓑ [destituer] | to call back || abberufen; zurückberufen; absetzen | ~ **un fonctionnaire** | to remove an official from office; to dismiss (to discharge) an official || einen Beamten aus dem Dienst entlassen (seines Dienstes entheben).
**revue** *f* Ⓐ [examen détaillé] | close examination || genaue Durchsicht *f* | **exercice sous** ~ | business year under review || Berichtsjahr *n* | **faire la** ~ **de qch.** ; **passer qch. en** ~ | to examine sth. closely; to review sth. || etw. (über)prüfen; etw. einer Prüfung unterziehen.
**revue** *f* Ⓑ [écrit périodique] | review; magazine || Zeitschrift *f*; Magazin *n* | ~ **du marché** | market report (review); report (review) of the market || Marktbericht *m*; Marktübersicht *f* | ~ **économique** | economic review; trade paper || Wirtschaftszeitschrift | ~ **économique hebdomadaire** | economic weekly || Wirtschaftswochenschrift *f* | ~ **mensuelle** | monthly review (magazine); monthly

|| Monatsschrift *f;* Monatszeitschrift; Monatsheft *n* | ~ **spécialiste** | trade paper (journal) || Fachzeitschrift; Fachzeitung *f;* Fachblatt *n* | ~ **trimestrielle** | quarterly review; quarterly || Vierteljahreszeitschrift.

**riche** *m* | **les** ~ **s** | the rich *pl;* the wealthy *pl* || die Reichen *mpl;* die Wohlhabenden *mpl* | **les nouveaux** ~ **s** | the new (newly) rich || die Neureichen *mpl;* die Emporkömmlinge *mpl.*

**richesse** *f* | riches *pl;* wealth || Reichtum *m;* Wohlstand *m* | **distribution (répartition) des** ~ **s** | distribution of wealth || Verteilung *f* der Reichtümer; Güterverteilung | ~ **en matières premières** | wealth in raw materials || Reichtum an Rohstoffen | **les** ~ **s du sol** | the natural ressources || die Bodenschätze *mpl* | **arriver à la** ~ | to achieve (to come to) wealth || zu Reichtum kommen.

**rigoureux** *adj* | severe; strict || streng; strikt | **application** ~ **se** | strict application || strenge Anwendung *f* | **blocus** ~ | close blockade || streng durchgeführte Blockade *f* | **censure** ~ **se** | strict censorship || strenge Zensur *f* | **emprisonnement** ~ | close confinement (imprisonment) || strenge Haft *f* | **interprétation** ~ **se** | strict interpretation || strenge Auslegung *f* | **justice** ~ **se** | severe justice || strenge Justiz *f* | **neutralité** ~ **se** | strict neutrality || strikte Neutralität *f* | **des ordres** ~ | strict orders || strenge Anweisungen *fpl* | **raisonnement** ~ | close reasoning || strenge Logik *f* | **rationnement** ~ | rigid rationing || strenge Rationierung *f* | **règle** ~ **se** | strict rule || strenge (zwingende) Regel *f* | **sentence** ~ **se** | severe sentence || hartes Urteil *n.*

**rigoureusement** *adv* | strictly || strikt; mit Strenge | **punir q.** ~ | to punish sb. severely || jdn. streng bestrafen.

**rigueur** *f* | rigo(u)r; strictness || Strenge *f* | **arrêt de** ~ | close arrest || scharfer (strenger) Arrest *m* | **délai de** ~ ① | strict time limit || Notfrist *f;* Ausschlußfrist; Präklusivfrist | **délai de** ~ ② | latest (final) term (date) || äußerste (letzte) Frist *f* | **la** ~ **de la loi** | the rigo(u)r of the law || die Strenge des Gesetzes; die Gesetzesstrenge | **mesures de** ~ | severe (rigorous) measures || strenge Maßnahmen *fpl* | **la** ~ **d'une règle** | the strictness of a rule || die Strenge einer Vorschrift | ~ **impitoyable** | pitiless (ruthless) rigo(u)r || unerbittliche Strenge | **être de** ~ ① | to be compulsory (mandatory) || zwingend (vorgeschrieben) sein | **être de** ~ ② | to be peremptory (stringent) || strengen (zwingenden) Rechts sein | **user de** ~ **avec q.** | to deal severely with sb. || mit jdm. streng verfahren.

**risque** *m* ⓐ | risk; venture; hazard; peril || Risiko *n;* Gefahr *f;* Wagnis *n* | ~ **d'abordage;** ~ **de collision** | collision risk || Gefahr des Zusammenstoßes; Kollisionsrisiko | ~ **s d'accident** | accident risk || Unfallgefahr; Unfallrisiko | ~ **d'allèges** | risk of craft (of lighters); craft (lighterage) risk || Leichterrisiko | ~ **de casse** | breakage risk; risk of breakage || Bruchgefahr; Bruchrisiko | ~ **de change** | rate-of-exchange risks *pl* || Wechselkursrisiken *npl* | **les** ~ **s sont à la charge de l'acquéreur** | at buyer's risk || die Gefahr geht zu Lasten des Erwerbers; die Gefahr geht auf den Erwerber (Käufer) über | ~ **de chargement** | loading risk || Laderisiko | **couverture de** ~ **s** | cover on risks; coverage of risks || Deckung *f* von Risiken; Risikodeckung | ~ **de déchargement** | unloading risk || Entladerisiko | **les** ~ **s (les** ~ **s et périls) d'une entreprise** | the risks (the riskiness) of an undertaking; the chances of a venture || das Risiko (das Riskante) (die Risiken) eines Unternehmens | ~ **s à l'exportation** | export risk(s) || Exportrisiko | **garantie contre les** ~ **s à l'exportation** | export credit guarantee || Exportrisikogarantie *f* | ~ **de feu;** ~ **d'incendie** | risk of fire; fire risk || Brandgefahr; Brandrisiko; Feuersgefahr | **à ses frais et** ~ **s** | at his costs and risks (perils) || auf seine Kosten und Gefahr | ~ **de glace** | ice risk || Eisrisiko; Eisgefahr | **goût du** ~ | readiness to accept risks || Risikofreudigkeit *f* | ~ **s de guerre** | war risk (danger) (peril); danger (peril) of war || Kriegsgefahr; Kriegsrisiko | **les** ~ **s de la guerre** | the hazards of war || die Risiken des Krieges | ~ **de (de la) mer;** ~ **s de mer** | dangers (perils) of the sea; marine (maritime) (sea) risk (peril) || Seerisiko; Seetransportrisiko | **passage des** ~ **s** | passage of the risks || Gefahrübergang *m;* Übergang der Gefahr | **à ses** ~ **s et périls** | at sb.'s peril; at sb.'s (at one's) own peril || auf jds. (auf seine) eigene Gefahr | **aux** ~ **s et périls du destinataire (du propriétaire)** | at (the) owner's risk || auf Gefahr des Eigentümers; auf Risiko und Gefahr des Inhabers (des Empfängers) | **aux** ~ **s et périls de l'expéditeur** | at sender's risk || auf Gefahr des Absenders | **contre tous périls et** ~ **s** | against all risks || gegen alle Gefahren (Risiken) | ~ **de perte** | risk of loss || Verlustrisiko | ~ **de perte ou d'endommagement** | risk of loss or damage || Gefahr des Verlustes oder der Beschädigung | **police tous** ~ **s** | all risks (all-in) policy || Police *f* für alle Risiken | ~ **de pontée** | deck cargo risk || Deckladungsrisiko | ~ **de port** | port risk || Hafenrisiko | ~ **de port sur corps** | hull port risk || Hafenrisiko | ~ **de quarantaine** | quarantine risk || Quarantänerisiko | ~ **du recours de tiers** | third party risk || Haftpflichtrisiko | **tarif des** ~ **s** | schedule of risks || Gefahrentarif *m* | ~ **à temps;** ~ **à terme** | time risk || zeitlich begrenztes Risiko | ~ **de transbordement** | transshipment risk || Umladerisiko; Transitrisiko | ~ **s de transport** | risk of conveyance; transport risk || Transportgefahr; Transportrisiko | **au** ~ **de sa vie** | at the risk (at the peril) (at the hazard) of one's life || unter (mit eigener) Lebensgefahr | ~ **de vol** | theft risk || Diebstahlsrisiko.

★ ~ **s assurés** | insured (covered) risks || versicherte (gedeckte) Risiken *npl* | ~ **s non assurés** | uninsured risks || unversicherte (ungedeckte) Risiken *npl* | ~ **commun** | joint venture; coadventure || gemeinsames Wagnis | **le** ~ **global** | the overall risk || das Gesamtrisiko | ~ **s locatifs** ① | tenant's risks

**risque** *m* Ⓐ *suite*
(third party risks) ‖ Mieterhaftung *f;* Haftung des Mieters; vom Mieter zu vertretende Umstände *mpl* | **~ s locatifs** ② | tenant's risks (third party risks) ‖ Haftung *f* des Pächters; vom Pächter zu vertretende Umstände *mpl* | **~ s maritimes** | dangers (perils) of the sea; marine (maritime) (sea) risk (peril) ‖ Seerisiko; Seegefahr; Seetransportrisiko | **~ s mixtes maritimes et terrestres** | mixed sea and land risks ‖ gemischte See- und Landrisiken *npl* | **~ maximum** | maximum risk ‖ äußerstes Risiko; Höchstbetrag *m* des Risikos | **~ professionnel** | trade risk ‖ Berufshaftpflicht *f* | **assurance contre les ~ s professionnels** | professional risks indemnity insurance ‖ Berufshaftpflichtversicherung *f;* berufliche Haftpflichtversicherung | **~ terrestre** | land (land transport) risk ‖ Landtransportrisiko.
★ **assumer un ~** | to incur (to assume) (to undertake) a risk ‖ ein Risiko eingehen (übernehmen) | **il y a du ~ à attendre** | there is some risk in waiting (in delay) ‖ es ist Gefahr im Verzug | **comporter beaucoup de ~ s** | to be full of risks ‖ viele Risiken mit sich bringen | **courir un ~ ; être exposé à un ~** | to run a risk; to be exposed to a risk (a danger) ‖ Gefahr laufen; ein Risiko laufen | **courir des ~ s** | to take (to run) risks ‖ Risiken laufen | **se prémunir contre un ~** | to protect os. against a risk ‖ sich gegen ein Risiko sichern (decken) | **répartir le ~ (les ~ s)** | to spread the risk(s) ‖ das Risiko (die Risiken) verteilen | **supporter un ~** | to entertain a risk ‖ ein Risiko tragen.
★ **au ~ de; aux ~ s de** | at the risk of; at the peril of ‖ auf Gefahr von | **à tout ~** | at all risks (hazards) ‖ auf jede Gefahr hin; auf alle Gefahren hin | **sans ~ s** | without risk ‖ risikolos; gefahrlos; ohne Risiko.

**risque** *m* Ⓑ [objet d'assurance] | insurance risk (interest) ‖ Versicherungsgegenstand *m;* Versicherungsobjekt *n* | **aggravation du ~** | aggravation of the risk (of the insurance risk) ‖ Erhöhung *f* des Risikos (des Versicherungsrisikos); Gefahrerhöhung | **classe de ~ s** | class (category) of risks ‖ Gefahrenklasse *f* | **~ en cours** | current risks (insurance risks) ‖ laufende Risiken *npl* (Versicherungsrisiken) | **réserve pour ~ s en cours** | reserve against current risks ‖ Schadensreserve *f* | **livre des ~ s** | risks book ‖ Liste *f* der zur Versicherung übernommenen Risiken | **répartition des ~ s** | diversification (distribution) of risks ‖ Risikoverteilung *f;* Wagnisverteilung.
★ **~ acceptable** | acceptable (insurable) risk ‖ übernehmbares (versicherbares) Risiko | **être un bon ~** | to be a good risk ‖ ein gutes Versicherungsobjekt sein | **~ inconnu** | unknown risk ‖ vorher nicht bestimmbares Risiko.
★ **couvrir un ~** | to insure against a risk; to have a risk covered ‖ ein Risiko decken (unterbringen); sich gegen ein Risiko versichern | **partager un ~** | to underwrite a risk ‖ für ein Risiko die Versicherung anteilsmäßig übernehmen | **souscrire un ~** | to cover a risk ‖ für ein Risiko die Versicherung übernehmen.

**risqué** *adj* | risky; hazardous ‖ gewagt; riskiert; riskant.

**risquer** *v* | to risk; to venture; to take risks (a risk) ‖ riskieren; Gefahr laufen; Risiken (ein Risiko) übernehmen | **~ les chances** | to take one's chance(s) ‖ sein Glück versuchen | **se ~ à donner une opinion** | to venture an opinion ‖ wagen (sich erlauben), eine Meinung zu äußern | **~ les périls de qch.** | to dare the perils of sth. ‖ den Gefahren von etw. trotzen | **~ sa vie** | to risk (to venture) one's life ‖ sein Leben aufs Spiel setzen.
★ **~ qch.** | to expose sth. to a danger (to a risk); to endanger (to jeopardize) (to imperil) sth. ‖ etw. gefährden (riskieren) (in Gefahr bringen) | **se ~ à faire qch.** ① | to venture to do sth. ‖ sich erlauben, etw. zu tun | **se ~ à faire qch.** ② | to venture on (upon) sth. ‖ sich auf etw. einlassen | **~ de tout perdre** | to risk (to run the risk of) losing everything ‖ riskieren (Gefahr laufen), alles zu verlieren | **~ beaucoup** | to run (to be running) a great risk (great risks) ‖ viel wagen (riskieren); ein großes Risiko (große Risiken) laufen.

**ristourne** *f* Ⓐ [annulation] | cancellation; cancelling ‖ Streichung *f;* Stornierung *f.*

**ristourne** *f* Ⓑ [remboursement] | repayment ‖ Rückzahlung *f.*

**ristourne** *f* Ⓒ [restitution] | refund; return ‖ Rückerstattung *f;* Rückgewähr *f;* Rückvergütung *f* | **~ de capital** | return of capital ‖ Kapitalrückerstattung *f* | **~ de fret** | refund of freight; freight refund ‖ Frachtrückvergütung *f.*

**ristourne** *f* Ⓓ [retransmission] | transfer (transferring) back ‖ Rückübertragung *f;* Rücküberweisung *f.*

**ristourner** *v* Ⓐ [annuler] | to cancel ‖ stornieren; streichen.

**ristourner** *v* Ⓑ [rembourser] | to pay back; to repay ‖ zurückzahlen; rückzahlen.

**ristourner** *v* Ⓒ [restituer] | to refund; to return ‖ zurückerstatten; erstatten; zurückvergüten.

**ristourner** *v* Ⓓ [retransférer] | to transfer back ‖ zurückübertragen; zurücküberweisen.

**rival** *m* | rival; competitor ‖ Rivale *m;* Konkurrent *m;* Wettbewerber *m* | **sans ~** ① | unrivalled ‖ unerreicht | **sans ~** ② | unequalled ‖ unvergleichlich.

**rival** *adj* | **maison ~ e** | rival firm (business) ‖ Konkurrenzfirma *f;* Konkurrenzgeschäft *n;* Konkurrenzunternehmen *n.*

**rivaliser** *v* | **~ avec q.** | to rival (to compete) with sb. ‖ mit jdm. rivalisieren (wetteifern).

**rivalité** *f* | rivalry ‖ Rivalität *f* | **entrer en ~ avec q.** | to enter into rivalry (into competition) with sb. ‖ mit jdm. in Wettbewerb treten.

**riverain** *m* Ⓐ [propriétaire ~ ] | riparian owner (proprietor); riverside resident ‖ Uferanlieger *m;* Ufereigentümer *m.*

**riverain** *m* Ⓑ [propriétaire ~ ] | wayside owner;

owner of wayside property || Anlieger *m;* Straßenanlieger *m.*

**riverain** *adj* Ⓐ [le long d'une rivière] | on the river bank || am Flußufer | **concession** ~ **e** | bank claim || Konzession *f* auf einem Ufergrundstück | **Etat** ~ | riparian state || Uferstaat *m;* Anliegerstaat | **Etat non-** ~ | non-riparian state || Nichtanliegerstaat *m* | **propriété** ~ **e** | riverside (waterside) (riparian) property || Ufergrundstück *n.*

**riverain** *adj* Ⓑ [le long d'une route] | **propriété** ~ **e** | wayside property; property bordering on a road || an der Straße gelegenes Grundstück *n*; Anliegergrundstück.

**rivière** *f* Ⓐ [cours d'eau] | river || Fluß *m;* Strom *m* | ~ **marchande;** ~ **navigable** | navigable river || schiffbarer Fluß (Strom).

**rivière** *f* Ⓑ [~ de diamants] | necklace of diamonds; diamond necklace || Diamantenhalsband *n.*

**rixe** *f* | brawl; scuffle; row || Rauferei *f;* Schlägerei *f;* Raufhandel *m* | ~ **de cabaret** | public-house brawl || Wirtshausschlägerei.

**robe** *f* Ⓐ | robe || Robe *f;* Talar *m.*

**robe** *f* Ⓑ [les gens de ~] | **la** ~ | the gentlemen of the robe; the legal profession; the lawyers || der Juristenstand; die Juristen *mpl.*

**rogatoire** *adj* | rogatory || ersuchend; ein Ersuchen enthaltend | **commission** ~ | letters *pl* rogatory || Ersuchungsschreiben *n;* Ersuchen um Rechtshilfe; Rechtshilfeersuchen | **par commission** ~ | by way of letters rogatory || im Wege des Rechtshilfeersuchens.

**rogné** *adj* | **monnaies** ~ **es** | clipped money || Kippgeld *n.*

**rogner** *v* Ⓐ [cisailler] | ~ **l'argent** | to clip money (coins) || Geld (Münzen) beschneiden (kippen).

**rogner** *v* Ⓑ [réduire] | ~ **les dépenses** | to curtail (to cut down) expenses || die Ausgaben beschneiden (verringern).

**rogneur** *m* [~ d'argent] | clipper || Kipper *m.*

**roi** *m* | **conseiller du** ~ | crown lawyer || Kronanwalt *m* | **la maison du** ~ | the royal household || der königliche Haushalt (Hof) | **couronner q.** ~ | to crown sb. king || jdn. zum König krönen | **de par le** ~ | in the name of the king || im Namen des Königs.

**rôle** *m* Ⓐ [~ d'audiences] | cause list; roll of the court || Terminsliste *f;* Prozeßregister *n.*

**rôle** *m* Ⓑ [liste; catalogue] | roll; list; record; register || Rolle *f;* Liste *f;* Register *n* | **dans les** ~ **s de l'armée active** | on the active list || im aktiven Heeresdienst *m* | ~ **d'appointements** | list of salaries; salaries list; pay roll || Gehaltsliste; Lohnliste | ~ **d'armement;** ~ **d'équipage;** ~ **de l'équipage** | list of the crew; crew list; ship's articles *pl;* muster roll || Schiffsmusterrolle; Liste der Schiffsbesatzung | ~ **des brevets** | patent roll (register); register of patents || Patentrolle; Patentregister | ~ **des contributions;** ~ **de cotisation;** ~ **contributif** | assessment roll; tax list (register) || Steuerliste; Steuerrolle; Steuereinheberolle | **garde des** ~ **s** | registrar || Archivar *m* | **dans l'ordre d'inscription au** ~ | in the order of registration || in der Reihenfolge *f* der Eintragungen | ~ **des malades** | sick list (report) || Krankenliste | ~ **de perception;** ~ **de recouvrement** | assessment roll || Heberolle; Hebeliste; Heberegister | **à tour de** ~ | by (in) turns; in (by) rotation || der Reihe nach; im Turnus | **faire qch. à tour de** ~ | to take turns in doing sth. || etw. der Reihe nach machen | **sortir à tour de** ~ | to retire in (by) rotation || turnusmäßig ausscheiden.

★ ~ **définitif** | final list || Schlußverzeichnis *n* | ~ **supplémentaire** | supplementary list || Nachtragsrolle; Nachtragsliste.

★ **être rayé du** ~ | to be struck off the roll(s) || von der Liste gestrichen werden | **mettre q. au** ~ | to put (sb.'s name) on the list; to register sb. || jdn. in die Rolle eintragen; jdn. auf die Liste setzen; jdn. registrieren.

**rôle** *m* Ⓒ [partie d'une pièce] | part || Rolle *f* | **distribution des** ~ **s** | casting; cast || Rollenverteilung *f* | **premier** ~ | leading part || führende Rolle; Hauptrolle | **assigner un** ~ **à q.** | to cast sb. for a part | jdm. eine Rolle geben | **jouer le** ~ **de . . .** | to play (to take) the part of . . .; to impersonate . . . || die Rolle des (der) . . . spielen; . . . darstellen | **jouer un** ~ **accessoire** | to play a minor (secondary) role || eine Nebenrolle (eine untergeordnete Rolle) spielen | **renverser les** ~ **s** | to turn the tables || die Rollen vertauschen.

**rompre** *v* | to break; to break up || brechen; abbrechen | ~ **charge** | to break bulk (the stowage) || mit dem Entladen (Ausladen) beginnen; die Ladung löschen | ~ **une coalition** | to break up a coalition || eine Koalition auflösen | ~ **un contrat** | to break an agreement (a contract) || einen Vertrag brechen; eine Abmachung verletzen; vertragsbrüchig werden | ~ **les desseins de q.** | to upset sb.'s plans || jds. Pläne über den Haufen werfen | ~ **les fiançailles** | to break off an engagement || eine Verlobung aufheben | ~ **un marché** | to call off a deal || einen Handel absagen | ~ **les négociations** | to break off the negotiations || die Verhandlungen abbrechen | ~ **sa promesse** | to break one's promise || sein Versprechen nicht halten | ~ **les relations** | to break off connections || Verbindungen abbrechen | ~ **les relations diplomatiques** | to break off diplomatic relations || die diplomatischen Beziehungen abbrechen | ~ **le scellé** | to break the seal || das Siegel erbrechen (verletzen).

**rompu** *m* | fraction || Bruch *m;* Bruchteil *m.*

**rompu** *adj* [habile; expérimenté] | skilled; experienced || geschickt; erfahren | ~ **aux affaires** | experienced in business; smart || geschäftsgewandt.

**rond** *adj* | **une bourse** ~ **e** | a well-lined purse || eine gut gespickte Börse *f* | **en chiffres** ~ **s** | rounded off; in round figures || abgerundet auf volle Ziffern *fpl* | **une somme** ~ **e** | a round sum || eine runde Summe *f.*

**rotation** f Ⓐ | ~ **du stock** | stock turnover || Lagerumschlag m.
**rotation** f Ⓑ [assolement] | ~ **des cultures** | rotation (succession) (change) (shift) of crops; rotating crops; alternate husbandry || Fruchtwechsel m; Wechselwirtschaft f.
**rotation** f Ⓒ [de bateaux, de véhicules] | turn-round || Umlauf m | **durée (temps) de** ~ | turn-round time || Umlaufzeit f.
**roulage** m Ⓐ | haulage; hauling; cartage; carting; carriage; freight (freighting) business || Speditionsgeschäft n; Spedition f; Rollfuhrgeschäft; Rollfuhr f; Frachtgeschäft | **commissionnaire (entrepreneur) de** ~ | carting (cartage) (haulage) contractor || Rollfuhrunternehmer m; Transportunternehmer; Spediteur m | **entreprise (maison) de** ~ | haulage (cartage) contractors || Speditionshaus n; Speditionsgeschäft n; Speditionsfirma f | ~ **accéléré** | express carriage (forwarding) (delivery) || Eilfracht f; Beförderung f als Eilgut; Eilfrachtbeförderung f.
**roulage** m Ⓑ [circulation] | road traffic || Straßenverkehr m | **accident de** ~ | traffic (road traffic) (road) (highway) accident || Verkehrsunfall m; Straßenverkehrsunfall.
**roulant** adj | **affaire** ~ **e** | going business (concern) || gutgehendes Geschäft n | **capitaux** ~ **s** | circulating capital || umlaufende Mittel npl; Umlaufmittel npl; Umlaufskapital n | **capitaux** ~ **s; fonds** ~ | working (trading) (operating) capital (assets pl) || Betriebskapital n; Betriebsvermögen n; Betriebsmittel npl | **matériel** ~ | rolling stock (equipment) || rollendes Material n; Wagenmaterial; Wagenpark m.
**roulement** m Ⓐ [circulation] | circulation; turnover || Umlauf m; Umsatz m | **capital (fonds) de** ~ | working (trading) (floating) (operating) capital (fund) (cash) (assets); stock-in-trade; business capital; employed funds || Betriebskapital n; Betriebsfonds m; Betriebsmittel npl; umlaufende Mittel npl | ~ **de fonds** ① | circulation of capital || Kapitalumlauf m | ~ **de fonds** ② | turnover || Umsatz.
**roulement** m Ⓑ [tour de rôle] | rotation; taking turns || Turnus m | **par** ~ | by (in) rotation || turnusmäßig; im (nach dem) Turnus | ~ **de service** | organization chart || Diensteinteilung f; Dienstverteilung f | **travail par** ~ | work(ing) in shifts || Arbeit in Schichten | ~ **établi par le sort** | rotation determined by lot || durch das Los bestimmter Turnus.
**rouler** v | to fluctuate; to vary || schwanken; variieren.
**route** f Ⓐ [voie] | route || Route f; Weg m | ~ **de mer;** ~ **maritime** | sea route || Seeweg | ~ **de navigation** | sea (shipping) route || Schiffahrtsweg; Schiffahrtsstraße f | ~ **de ravitaillement** | route of supply || Versorgungsweg; Nachschubweg | ~ **de terre** | overland (land) route || Landweg; Überlandweg | ~ **aérienne** | airway; air route || Luftweg;

Fluglinie f | ~ **commerciale** | trade route || Handelsstraße f; Handelsweg.
**route** f Ⓑ [voie de terre] | road; way || Straße f; Weg m | **accident de la** ~ | traffic accident; road traffic accident || Verkehrsunfall m; Straßenverkehrsunfall | **construction de** ~ **s** | road building; highway construction || Bau m von Straßen; Straßenbau | **programme de construction de** ~ **s** | road building (highway construction) program(me) || Straßenbauprogramm n | **entretien des** ~ **s** | maintenance (upkeep) of the roads || Straßenunterhaltung f | **mortalité sur les** ~ **s** | toll of the roads || Zahl f der tödlichen Straßenunfälle | **réseau de** ~ **s** | network of highways; highway system || Straßennetz n.
★ ~ **cantonale;** ~ **vicinale** | local road; by-road || Ortsverbindungsweg; Bezirksstraße | ~ **départementale** | secondary road || Nebenstraße | ~ **fédérale** | federal highway || Bundesstraße | ~ **nationale** | main (trunk) road [GB]; main (state) highway [USA] || Hauptverkehrsstraße; Staatsstraße | ~ **stratégique** | strategic (military) road (highway) || strategische Straße.
**route** f Ⓒ | voyage; journey || Route f; Reiseroute | **avaries de** ~ | damage in transit || Beschädigung f auf dem Transport; Transportschaden m | **carnet de** ~ | travelling diary | Reisetagebuch n | **compagnon de** ~ ① | travelling companion || Reisebegleiter(in) | **compagnon de** ~ ② | fellow-traveller (passenger) || Mitreisende(r) | **en cours de** ~ | in course of transit || unterwegs | **feuille de** ~ | waybill; waybill || Frachtbrief m | **frais de** ~ | travelling expenses || Reisekosten pl; Reiseauslagen fpl | **indemnité de** ~ ① | travelling allowance | Reisekostenentschädigung f; Reisekostenvergütung f | **indemnité de** ~ ② | mileage allowance || Kilometergeld n; Meilengeld; Meilengebühr f | **mise en** ~ | starting || Ingangsetzung f | **être en** ~ | to be on the way (on the road) || unterwegs sein.
**router** v Ⓐ [trier; assortir] | to sort letters || Briefe sortieren.
**router** v Ⓑ [acheminer] | to route || mit Leitvermerk versehen.
**routier** adj | **carte** ~ **ère** | road (route) map || Straßenkarte f; Straßenverkehrskarte | **gare** ~ **ère** | autobus (bus) station || Autobusstation f | **information** ~ **ère** | road traffic information || Straßenverkehrsmeldungen fpl | **réseau** ~ | network of highways; highway system || Straßennetz n | **service** ~ | road (road transport) (haulage) service || Straßentransportdienst m | **signalisation** ~ **ère** | system of road signs; control signals pl; signposting || Straßenbezeichnung f; Straßenmarkierung f; Wegemarkierung | **train** ~ | road train; lorry-and-trailer combination || Lastzug m | **transport** ~ | road transport || Straßentransport m | **transport professionnel de marchandises; transport** ~ **de marchandises pour compte d'autrui** | transport for hire or reward || gewerblicher Güterkraftverkehr | **transporteur** ~ | haulage (motor haulage) (road transport) contractor || Kraftverkehrsunterneh-

mer *m;* Kraftverkehrsunternehmen *n* | **véhicule ~ utilitaire** | utility vehicle || Nutzkraftfahrzeug *m* | **voie ~ ère** | highway || Hauptstraße *f.*
**routine** *f* | routine || Routine *f* | **~ des affaires** | business experience; experience in business || Geschäftserfahrung *f.*
**routinier** *m* | routinist || Routinier *m;* Mann von (mit) Routine.
**rouvrir** *v* | to reopen; to open again || wieder eröffnen | **~ les débats** | to reopen (to resume) the hearing (the trial) || die Verhandlung wiederaufnehmen; wieder in die Verhandlung eintreten.
**rubrique** *f* Ⓐ [titre] | heading; title || Rubrik *f;* Titel *m;* Überschrift *f* | **sous la même ~** | under the same heading (head) (title) || unter der gleichen Überschrift; in der gleichen Rubrik.
**rubrique** *f* Ⓑ [colonne d'un journal] | column; newspaper column || Spalte *f;* Zeitungsspalte | **la ~ des théâtres** | the theatrical column || die Theaterspalte | **la ~ sportive** | the sports column || die Sportspalte.
**rubriquer** *v* | to head || rubrizieren; überschreiben.
**rudimentaire** *adj* | rudimentary || Anfangs...; rudimentär.
**rudiments** *mpl* | **les ~** | the rudiments; the elements || die Anfangsgründe *mpl;* die Grundlagen *fpl.*
**ruée** *f* | rush; run; onrush || Ansturm *m;* Andrang *m.*
**ruine** *f* Ⓐ | ruin || Ruin *m;* Zusammenbruch *m* | **être sur le penchant de la ~ ; pencher vers la ~** | to be on the brink (on the verge) of ruin || vor dem Ruin stehen; am Rande des Zusammenbruches (des Abgrundes) sein | **achever la ~ de q.** | to bring about the ruin of sb. || jds. Ruin herbeiführen.
**ruine** *f* Ⓑ [chute] | downfall; collapse || Sturz *m* | **achever la ~ de q.** | to bring about sb.'s downfall || jds. Sturz herbeiführen; jdn. stürzen.
**ruiner** *v* | to ruin; to destroy || ruinieren | **se ~ au jeu; se ~ à jouer** | to ruin os. by gambling || sich beim Spiel (durch Spielen) ruinieren | **~ q.** | to bankrupt sb. || jdn. ruinieren.

**ruineux** *adj* Ⓐ | ruinous || ruinös | **maison ~ se** | dilapidated house || baufälliges Haus *n.*
**ruineux** *adj* Ⓑ [désastreux] | disastrous || verheerend.
**rumeur** *f* | rumour; report || Gerücht *n* | **de vagues ~ s** | vague rumours || leere Gerüchte *npl* | **mettre des ~ s en circulation; semer (faire courir) des ~ s** | to set rumours afloat || Gerüchte ausstreuen (in Umlauf setzen) | **la ~ court que . . .** | rumour has it that . . .; there are rumours of . . . || es geht das Gerücht, daß . . . (von . . .); das Gerücht geht um, daß . . . .
**rupture** *f* | breaking; breach; breaking off; rupture || Bruch *m;* Abbruch *m* | **~ de contrat; ~ de pacte** | breach of contract (of agreement); contract breach || Vertragsbruch; Kontraktbruch; Vertragsverletzung *f* | **~ de fiançailles** | breaking off of an engagement || Aufhebung *f* des Verlöbnisses | **~ de fiançailles; ~ de promesse de mariage** | breach of promise || Bruch *m* des Heiratsversprechens; Verlöbnisbruch | **~ de garantie** | breach of warranty || Verletzung *f* der Gewährspflicht | **~ des négociations** | breaking off (rupture) of negotiations || Abbruch der Verhandlungen | **en ~ de pacte** | covenant-breaking || vertragsbrüchig | **~ de la paix** | breach (violation) of the peace || Friedensbruch; Störung *f* der öffentlichen Ordnung | **~ des relations** | rupture (discontinuance) of relations; breaking off of connections || Abbruch der Beziehungen | **~ des relations diplomatiques** | rupture (breaking off) of diplomatic relations; diplomatic rupture || Abbruch *m* der diplomatischen Beziehungen | **amener une ~** | to bring about a rupture || einen Bruch herbeiführen; zu einem Bruch führen.
**ruse** *f* | ruse; artifice; trick || List *f;* Arglist *f* | **~ de guerre** | artifice (stratagem) of war || Kriegslist | **obtenir qch. par ~** | to obtain sth. by tricks (by trickery) || etw. durch List erlangen.

# S

**sabotage** *m* | sabotage; malicious damage (destruction) || Sabotage *f;* vorsätzliche Beschädigung *f* (Zerstörung *f*) | **acte de** ~ | act of sabotage || Sabotageakt *m* | ~ **économique** | economic (industrial) sabotage || Wirtschaftssabotage; Industriesabotage.
**saboter** *v* | ~ **qch.** | to sabotage sth.; to do wilful damage to sth.; to destroy sth. wilfully || etw. sabotieren; etw. vorsätzlich beschädigen (zerstören).
**sacrifier** *v* | ~ **des marchandises** | to sell goods at a sacrifice || Waren mit Verlust verkaufen.
**sain** *adj* | sound; sane || gesund | ~ **d'esprit** | of sound mind; sound in mind || geistig gesund | **non** ~ **d'esprit** | of unsound mind; not of sound mind; mentally deranged || geistesgestört | **jugement** ~ | sound judgment || gesundes Urteil *n* | **politique** ~ **e** | sound policy || gesunde Politik *f* | ~ **et sauf** | safe and sound || wohlbehalten.
**saisi** *m* | distrainee || Pfandschuldner *m;* [der] Gepfändete | **tiers-** ~ | garnishee || Drittschuldner *m.*
**saisi** *adj* Ⓐ | **débiteur** ~ | attached debtor || verhafteter Schuldner *m.*
**saisi** *adj* Ⓑ | **biens** ~ **s** | seized good; articles under distraint || gepfändete Gegenstände *mpl* | **vente publique de biens** ~ **s** | distress sale || öffentlicher Verkauf *m* gepfändeter Gegenstände.
**saisi** *adj* Ⓒ | **le tribunal** ~ **; la juridiction** ~ **e** | the court hearing the action (before which the action has been brought || das angerufene Gericht; das mit der Klage (mit der Sache) befaßte Gericht.
**saisie** *f* Ⓐ | seizure; attachment; distraint || Pfändung *f;* Beschlagnahme *f;* Arrest *m* | ~ **et adjudication** | distraint and vesting order || Pfändung und Überweisung *f* | ~ **d'arrêt; tiers-** ~ | garnishment || Beschlagnahme (Pfändung) bei einem Dritten (beim Drittschuldner) | **avant-** ~ | preliminary seizure || vorläufige Pfändung; Vorpfändung | **contrainte par** ~ **des biens** | distraint; distraint order || dinglicher Arrest (Sicherheitsarrest) | **contraindre q. (exercer la contrainte contre q.) par** ~ **de biens; opérer la** ~ **des biens de q.** | to distrain upon sb.; to have sb.'s property seized (attached) || jdn. pfänden (pfänden lassen); gegen jdn. die Pfändung betreiben | **droit de** ~ | right to attach (to seize) || Beschlagnahmerecht *n;* Pfändungsrecht; Recht zu pfänden | **levée (mainlevée) de la** ~ | lifting of the seizure; cancellation of the distraint order; replevin || Aufhebung *f* der Pfändung (der Beschlagnahme); Pfandfreigabe *f* | ~ **des loyers** | attachment of rents || Pfändung der Mieten; Mietspfändung | **mandat de** ~ | distraint (distress) warrant; warrant of distress || Pfändungsbefehl *m;* Pfändungsbeschluß *m;* Beschlagnahmeverfügung *f;* Zwangsvollstreckungsbefehl | **opérer la** ~ **de marchandises** | to seize goods || Waren pfänden (beschlagnahmen) |
**ordonnance de** ~ | distraint (attachment) order (warrant) || Pfändungsbeschluß *m* | **requête à fin de** ~ | motion for distraint (for a restraint order) || Arrestantrag *m;* Antrag auf Verhängung des dinglichen Arrests | ~ **des salaires** | attachment of wages || Lohnpfändung | ~ **des traitements** | attachment of salary (of pay) || Gehaltspfändung.
★ ~ **conservatoire** ① | distraint; attachment || Sicherungsbeschlagnahme; dinglicher Arrest *m* | ~ **conservatoire** ② | seizure by court order [of goods in dispute] || gerichtliche Sicherungsbeschlagnahme *f* [von streitbefangenen Gegenständen] | ~ **immobilière** | seizure (attachment) of real estate property || Immobiliarpfändung | **judiciaire** | seizure under legal process || gerichtliche Beschlagnahme | ~ **mobilière** | seizure of chattel; distraint on chattels (on furniture) || Zwangsvollstreckung *f* in bewegliche Sachen; Fahrnispfändung; Mobiliarpfändung | ~ **précédente** | previous attachment || vorausgehende (frühere) Pfändung | ~ **provisoire** | preliminary seizure || vorläufige Pfändung; Vorpfändung | **non soumis à la** ~ | not subject to attachment || der Pfändung nicht unterworfen; nicht pfändbar; pfändungsfrei | **être susceptible de** ~ | to be subject to attachment (to distraint) || der Pfändung unterliegen (unterworfen sein).
★ **lever la** ~ | to lift the seizure || den Arrest (die Beschlagnahme) (die Pfändung) aufheben | **opérer une** ~ ① | to attach (to seize) [sth.] || [etw.] pfänden (beschlagnahmen) (mit Beschlag belegen) | **opérer une** ~ ② | to effect a seizure || eine Beschlagnahme erwirken | **opérer conservatoirement une** ~ | to levy distraint || eine Sicherungsbeschlagnahme verhängen; einen dinglichen Arrest verfügen.
**saisie** *f* Ⓑ [empoignement] | seizing || Ergreifung | ~ **d'une occasion** | seizing of an opportunity || Ergreifung einer Gelegenheit.
— **-arrêt** *f* Ⓐ | attachment || Pfändung *f;* Beschlagnahme *f.*
— **-arrêt** *f* Ⓑ [ordonnance de ~] | garnishee (distraint) order; warrant of distress; distress warrant || Forderungspfändungsbeschluß *m;* Beschlagnahmeverfügung *f.*
— **-arrêt** *f* Ⓒ [procédure] | attachment (garnishee) proceedings || Pfändungsverfahren *n.*
— **-arrêté** *adj* | **débiteur** ~ | debtor attached || verhafteter Schuldner *m.*
— **-brandon** *f* | distraint by seizure of crops || Pfändung *f* der Früchte auf dem Halm.
— **-exécution** *f* | distraint; distress; execution || Zwangsvollstreckung *f.*
— **-gagerie** *f* | writ of execution [on a tenant's furniture] || Mobiliarpfändung *f* [bei einem Mieter oder Pächter].

**saisie-revendication** *f* | seizure under a lien ‖ Beschlagnahme *f* auf Grund eines Zurückbehaltungsrechtes.

**saisine** *f* | livery of seisin ‖ Besitzantritt *m;* Besitzergreifung *f;* Inbesitznahme *f* | ~ **héréditaire** | accession to an estate ‖ Erbschaftsantritt.

**saisir** *v* Ⓐ [appréhender] | ~ **q. au corps** | to apprehend (to arrest) (to attach) sb.; to place sb. under arrest ‖ jdn. ergreifen (festnehmen) (verhaften) (in Haft nehmen) | ~ **q. en flagrant délit** | to apprehend sb. in the act ‖ jdn. auf frischer Tat ergreifen.

**saisir** *v* Ⓑ [prendre possession] | ~ **qch.** | to seize sth.; to take possession of sth. ‖ etw. ergreifen; von etw. Besitz ergreifen (nehmen); etw. in Besitz nehmen | ~ **une occasion** | to seize an opportunity ‖ eine Gelegenheit ergreifen | **se ~ d'un prétexte** | to seize upon a pretext ‖ sich etw. zum Vorwand nehmen | ~ **le pouvoir** | to seize power ‖ die Macht ergreifen | **se ~ de qch.** | to seize upon sth. ‖ sich einer Sache bemächtigen.

**saisir** *v* Ⓒ [mettre q. en possession de qch.] | ~ **q. de qch.** | to put (to place) sb. into possession of sth. ‖ jdn. in den Besitz von etw. setzen | **se ~ de qch.** | to possess os. of sth. ‖ sich in den Besitz von etw. setzen | ~ **q. d'un héritage** | to vest sb. with an inheritance; to put sb. in possession of an inheritance ‖ jdn. in eine Erbschaft einweisen; jdn. bezüglich einer Erbschaft in den Besitz einweisen.

**saisir** *v* Ⓓ [opérer la saisie de qch.] | ~ **qch.** | to seize sth.; to attach sth. ‖ etw. pfänden; etw. beschlagnahmen | ~ **de (des) marchandises** | to distrain upon (to attach) goods ‖ Waren beschlagnahmen (pfänden) | ~ **un navire** | to lay an embargo on (to seize) a vessel (ship) ‖ ein Schiff beschlagnahmen | ~ **la recette** | to seize the till ‖ die Kasseneinnahme pfänden.

**saisir** *v* Ⓔ [charger q. d'examiner] | ~ **un tribunal d'une affaire** | to lay a case before a court ‖ ein Gericht mit einer Sache befassen | ~ **la Chambre d'un projet de loi** | to bring a bill before the House; to table a bill ‖ einen Gesetzentwurf in der Kammer einbringen.

**saisir** *v* Ⓕ [discerner; comprendre] | to perceive; to apprehend ‖ erfassen; begreifen | ~ **le sens de qch.** | to seize the meaning of sth. ‖ die Bedeutung von etw. erfassen (verstehen) (begreifen) | ~ **le raisonnement de q.** | to follow sb.'s argument ‖ jds. Argumentierung folgen.

—**-arrêter** *v* | to distrain; to levy distress (distraint) ‖ pfänden; Pfändung vornehmen | ~ **qch. par voie de justice** | to seize (to attach) sth. by order of the court ‖ etw. durch Gerichtsbeschluß (durch gerichtliche Verfügung) beschlagnahmen (mit Beschlag belegen).

—**-brandonner** *v* | to levy distraint by seizure of crops ‖ Früchte auf dem Halm pfänden.

—**-exécuter** *v* | to distrain; to levy distraint ‖ die Zwangsvollstreckung betreiben; vollstrecken.

—**-revendiquer** *v* | ~ **qch.** | to seize sth. under a lien ‖ etw. auf Grund eines Zurückbehaltungsrechtes beschlagnahmen.

**saisissabilité** *f* | liability to distraint (to attachment) ‖ Pfändbarkeit *f.*

**saisissable** *adj* | distrainable; attachable; subject to seizure (to attachment) ‖ pfändbar; der Beschlagnahme unterliegend | **sans biens ~ s** | void of attachable (seizable) property ‖ ohne pfändbares Vermögen | **portion ~** | attachable part ‖ pfändbarer Teil | **in ~** | not attachable ‖ nicht pfändbar; unpfändbar | **être ~** | to be subject to attachment (to distraint) ‖ der Pfändung unterworfen sein.

**saisissant** *m* | distrainer; distrainor; arrester; arrestor ‖ Pfandgläubiger *m.*

**saison** *f* | **liquidation pour cause de ~** | seasonal clearance sale ‖ Saisonausverkauf *m* | ~ **des congés** | holiday season ‖ Urlaubssaison *f* | ~ **morte; morte- ~** | dead (off) season ‖ geschäftslose Zeit *f;* stille Saison *f.*

**saisonnier** *m* [ouvrier ~] | seasonal worker ‖ Saisonarbeiter *m.*

**saisonnier** *adj* | seasonal ‖ saisonmäßig; saisonbedingt; jahreszeitlich bedingt | **mouvement ~** | seasonal trend ‖ Saisonverlauf *m* | **ralentissement ~** | seasonal slowdown ‖ saisonbedingte Verlangsamung *f* | **travail ~** | seasonal work ‖ Saisonarbeit *f* | **variations ~ ères** | seasonal variations (fluctuations) ‖ Saisonschwankungen *fpl.*

**salaire** *m* Ⓐ [gages] | wage(s); pay ‖ Lohn *m;* Arbeitslohn | **abaissement des ~ s** ① | salary reduction (cut) ‖ Gehaltskürzung *f;* Lohnkürzung | **abaissement des ~ s** ② | wage deflation ‖ Absinken *n* der Löhne | **alignement des ~ s** | wage adjustment ‖ Anpassung *f* der Löhne; Lohnangleichung *f* | ~ **en argent** | cash wages *pl* ‖ Barlohn | **arrérages de ~** | arrears *pl* of wages; wage arrears ‖ Lohnrückstände *mpl* | **augmentation de ~** | wage increase ‖ Lohnerhöhung *f;* Lohnaufbesserung *f* | **barème (échelle) des ~ s** | scale of wages; wages schedule ‖ Lohntarif *m;* Lohntabelle *f* | ~ **de base** | basic wage(s) ‖ Grundlohn | **classe de ~** | schedule of wages ‖ Lohnklasse *f;* Lohnstufe *f;* Gehaltsklasse *f* | **comptabilité ~ s** | payroll accounting ‖ Lohnbuchhaltung *f* | **conflit des ~ s** | wage dispute ‖ Lohnstreitigkeit *f* | **convention collective de ~ s** | wages agreement ‖ kollektiver Lohnvertrag *m;* Lohntarif *m* | **créance de ~** | wage claim ‖ Lohnforderung *f* | **déduction sur les ~ s** | payroll deductions ‖ Lohnabzüge *mpl* | ~ **s de famine; ~ s de meurt-de-faim** | starvation wages ‖ Hungerlöhne *mpl* | **feuille des ~ s** | payroll ‖ Lohnliste *f* | **impôt sur les ~ s** | income tax on wages ‖ Lohnsteuer *f* | ~ **nature** | wages in kind ‖ Naturallohn; Naturalbezüge *mpl;* Sachbezüge *mpl* | **niveau des ~ s** | wage level ‖ Lohnniveau *n* | **paiement des ~ s** | payment of wages; wage payment ‖ Auszahlung *f* der Löhne; Lohn(aus)zahlung *f* | **perte de ~ s** | lost pay ‖ Lohnausfall *m* | ~ **à la pièce; ~ aux pièces; ~ à la tâche** | piece wage (wages); piecework wages ‖ Stücklohn; Akkordlohn | **politique**

**salaire** *m* Ⓐ *suite*
   **des ~s** | wages policy ‖ Lohnpolitik *f* | **réduction de ~s (des ~s)** | reduction of wages; cut (cuts) in wages ‖ Abbau *m* (Herabsetzung *f*) (Senkung *f*) der Löhne; Lohnabbau; Lohnsenkung | **retenue sur le ~** | deduction from wages ‖ Lohneinbehaltung *f* | **faire une retenue de tant et tant sur le ~** | to deduct so and so much from the wages ‖ so und soviel vom Lohn einbehalten | **revendications de ~s** | wage claims *pl* ‖ Lohnansprüche *mpl* | **saisie des ~s** | attachment of wages ‖ Lohnpfändung *f* | **stabilité des ~s** | stability of wages ‖ Lohnstabilität *f* | **sur ~** | supplementary wages; extra pay ‖ Lohnzulage *f* | **tarif de ~s** | wage schedule (scale) (tariff) ‖ Lohntarif *m* | **tarif horaire des ~s** | hourly rate of wages ‖ Stundenlohnsatz *m*.
   ★ **~ annuel** | annual salary ‖ Jahresgehalt *n* | **~ fixe** | fixed wages ‖ fester Lohn | **~ horaire** | hourly wages ‖ Stundenlohn | **~ journalier**; **~ quotidien** | day's wages ‖ Tageslohn; Tagesentgelt *n;* Tagesarbeitsverdienst *m* | **~ local** | local wages ‖ Ortslohn; ortsüblicher Lohn | **~ maximum** | maximum wage ‖ Höchstlohn *m* | **~ mensuel** | monthly wages ‖ Monatslohn | **~ minimum** | minimum wage ‖ Mindestlohn *m* | **~ minimum garanti** | minimum guaranteed wage ‖ garantierter Mindestlohn *m* | **~ moyen** | average wage ‖ Durchschnittslohn | **~s proportionnés à la production** | efficiency wages ‖ Leistungslöhne *mpl* | **~ réel** | real wages ‖ Reallohn | **toucher ses ~s** | to receive one's wages ‖ seinen Lohn beziehen.
**salaire** *m* Ⓑ [récompense] | reward; recompense ‖ Vergütung *f*.
**salaire** *m* Ⓒ [commission] | **~ de courtage** | broker's fee (commission); brokerage ‖ Maklerlohn *m;* Maklergebühr *f*.
**salarial** *adj* | **charge(s) ~ le(s)** | wage costs ‖ Lohnkosten *pl* | **coûts ~ aux unitaires** | unit labo(u)r costs ‖ wage cost per unit of production ‖ Lohnkosten je produzierte Einheit | **grille ~e** | wage scale (tariff) ‖ Lohntarif *m* | **masse ~e** | total emoluments; total wage bill ‖ Lohnsumme *f* | **indicateur de la masse ~e** | total emoluments indicator ‖ Lohnsummenindikator *m* | **négociations ~es** | wage negotiations ‖ Tarifverhandlungen *fpl;* Tarifrunde *f*.
**salariat** *m* | **le ~** | the wage earners *pl;* the wage-earning class ‖ die Lohnempfänger *mpl* | **patronat et ~** | employers and employed *pl* ‖ Arbeitgeber *mpl* und Arbeitnehmer *mpl*.
**salarié** *m* | wage earner ‖ Lohnempfänger *m*.
**salarié** *adj* | wage-earning; paid ‖ gegen Lohn; bezahlt | **travail ~** | paid (hired) labo(u)r ‖ Lohnarbeit *f* | **travail non ~** | unpaid (unremunerated) work; work without pay ‖ unbezahlte Arbeit *f;* Arbeit ohne Bezahlung (ohne Vergütung) | **travailleurs ~s** | wage-earning workers ‖ bezahlte Arbeitnehmer *mpl* (Arbeitskräfte *fpl*).
**salarier** *v* | **~ q.** | to pay a wage (wages) to sb. ‖ jdm. Lohn (einen Lohn) zahlen.
**salinage** *m* | salt mine ‖ Salzbergwerk *n;* Saline *f*.

**salinier** *adj* | **l'industrie ~ère** | the salt industry ‖ die Salzbergwerke *npl* und Salinen *fpl*.
**salle** *f* | room; chamber ‖ Saal *m;* Raum *m* | **~ d'attente** | waiting room ‖ Wartesaal | **~ d'audience** | court room ‖ Sitzungssaal; Verhandlungssaal | **~ des bagages** | luggage office ‖ Gepäckraum | **~ de coffres-forts** | strong room ‖ Stahlkammer *f* | **~ de conférences** | lecture room ‖ Hörsaal | **~ du conseil** | council room (chamber) ‖ Beratungszimmer *n* | **~ de démonstration** | showroom ‖ Ausstellungsraum | **~ de dessin** | drawing office ‖ Zeichensaal | **~ de ventes** | sales room ‖ Verkaufsraum | **~ de vote** | polling station ‖ Wahllokal *n* | **faire évacuer la ~ (la ~ d'audience)** | to clear the hall (the court room) (the court); to have the hall (the court room) cleared ‖ den Saal (den Gerichtssaal) räumen lassen.
**salubrité** *f* | salubrity ‖ Heilsamkeit *f* | **la ~ publique** | public health ‖ das öffentliche Gesundheitswesen *n*.
**salut** *m* | **le ~ commun (public)** | the common weal; the public welfare ‖ das Gemeinwohl; das Allgemeinwohl | **port de ~** | port of distress (of refuge) (of necessity) ‖ Nothafen *m*.
**salutaire** *adj* | salutary ‖ heilsam | **exercer une influence ~** | to exert a salutary influence ‖ einen heilsamen Einfluß ausüben.
**salutation** *f* | **«Agréez mes meilleures ~s»** | «Yours faithfully»; «Yours very truly» ‖ «Hochachtungsvoll»; «Hochachtend».
**sanctification** *f* | **~ du dimanche** | observance (keeping) of the sabbath; Lord's Day observance ‖ Einhaltung *f* der Sonntagsruhe.
**sanction** *f* Ⓐ [approbation] | approval; assent; sanction ‖ Genehmigung *f;* Billigung *f;* nachträgliche Zustimmung *f;* Sanktion *f* | **~ de l'usage** | sanction of custom ‖ Sanktionierung *f* eines Herkommens.
**sanction** *f* Ⓑ [mesure coercitive] | coercive measure; sanction ‖ Sanktionsmaßnahme *f;* Zwangsmaßnahme *f;* Sanktion *f* | **levée des ~s** | lifting of the sanctions ‖ Aufhebung *f* der Sanktionen | **~s économiques** | economic sanctions ‖ wirtschaftliche Sanktionen *fpl* (Zwangsmaßnahmen *fpl* ).
**sanction** *f* Ⓒ [~ pénale] | punitive sanction; penalty ‖ Strafmaßnahme *f;* Sanktion *f* | **~ disciplinaire** | summary punishment ‖ disziplinäre Ahndung *f* | **~s d'ordre pénal** | criminal (penal) sanctions ‖ strafrechtliche Sanktionen | **attacher des ~s à qch.** | to attach a penalty to sth.; to sanction sth. ‖ etw. mit Strafe bedrohen; etw. unter Strafe stellen.
**sanctionné** *adj* | **~ par l'usage** | sanctioned by custom ‖ durch Herkommen sanktioniert.
**sanctionner** *v* Ⓐ [approuver] | to approve; to ratify; to sanction ‖ genehmigen; sanktionieren; billigen | **~ les actes d'un mandataire** | to ratify the action taken by an agent ‖ die von einem Beauftragten unternommenen Schritte genehmigen.
**sanctionner** *v* Ⓑ [attacher des sanctions pénales à

qch.] | ~ qch. | to attach a penalty to sth.; to sanction sth. ‖ etw. unter Strafe stellen; etw. mit Strafe bedrohen.
**sanctionniste** *adj* | **pays** ~ | sanctionist country ‖ Sanktionsland *n* | **politique** ~ | policy of sanctions ‖ Sanktionspolitik *f.*
**sanctuaire** *m* | sanctuary ‖ Heiligtum *n.*
**sang** *m* Ⓐ | **liens du** ~ | ties of blood ‖ Bande *npl* des Blutes | **du même** ~ ; **parent par le** ~ | of the same blood; related by blood ‖ blutsverwandt; in Blutsverwandtschaft | **effusion de** ~ | bloodshed ‖ Blutvergießen *n.*
**sang** *m* Ⓑ [descendance; origine] | descendance; family ‖ Abkunft *f*; Herkunft *f*; Familie *f* | **droit du** ~ | right of descendance ‖ Vorrecht *n* der Abstammung.
**sanitaire** *adj* | sanitary ‖ gesundheitlich; hygienisch; sanitär | **l'administration** ~ ; **les autorités** ~ **s** | the health authorities ‖ die Gesundheitsbehörde(n) *fpl* | **le conseil** ~ | the Board of Health ‖ das Gesundheitsamt *n* | **contrôle** ~ | health control ‖ Gesundheitskontrolle *f* | **cordon** ~ | sanitary cordon ‖ Absperrung *f* zu sanitären Zwecken | **déchargement** ~ | unloading of a ship under special health precautions ‖ Löschen *n* der Ladung eines Schiffes unter Beobachtung besonderer sanitärer Vorsichtsmaßregeln | **documents** ~ **s** | health certificates ‖ Gesundheitspapiere *npl* | **état** ~ | sanitary (hygienic) conditions *pl* ‖ Gesundheitsverhältnisse *npl* | **médecin** ~ | medical officer (officer of health) ‖ ärztlicher Beamter *m* der öffentlichen Gesundheitspflege | **police** ~ | health police ‖ Gesundheitspolizei *f.*
**sans-patrie** *m* | stateless person ‖ Staatenloser *m.*
**sans-travail** *mpl* | **les** ~ | the unemployed *pl*; the workless *pl* ‖ die Arbeitslosen *mpl.*
**santé** *f* | **agent de** ~ **(de la** ~ **)** ① | health (medical) officer; officer of health ‖ Beamter *m* des öffentlichen Gesundheitsdienstes; Gesundheitsbeamter; Sanitätsbeamter | **agent de la** ~ ② | health officer of the port ‖ Hafengesundheitsbeamter | **billet (certificat) de** ~ | certificate (bill) of health; health certificate ‖ Gesundheitsattest *n;* Gesundheitspaß *m;* Gesundheitszeugnis *n* | **bureau (office) de** ~ | health (public health) office; board of health ‖ Gesundheitsamt *n;* Gesundheitsbehörde *f* | **pour cause (pour raisons) de** ~ ① | for reasons (from considerations) of health ‖ aus gesundheitlichen Gründen *mpl;* aus Gesundheitsrücksichten *fpl* | **pour cause (pour raisons) de** ~ ② | on account of ill health ‖ wegen Erkrankung; krankheitshalber | **conseil de** ~ | medical board; board of health ‖ Gesundheitsamt *n* | **directeur de la** ~ | chief medical officer of health ‖ Leiter *m* des Gesundheitsamtes (des Gesundheitswesens) | **état de** ~ | state of health ‖ Gesundheitszustand *m* | **officier de** ~ | health (medical) officer ‖ Beamter *m* des Gesundheitsamtes | **patente de** ~ | bill (certificate) of health ‖ Gesundheitspaß *m;* Gesundheitsattest *n* [VIDE: **patente** *f* Ⓐ] | **le service de** ~ **(de la** ~ **)** | the medical department (service); the health service ‖ das Gesundheitswesen; die Gesundheitspolizei | **médecin du service de la** ~ | medical officer of health ‖ ärztlicher Beamter *m* der öffentlichen Gesundheitspflege.
**sapeurs-pompiers** *mpl* | **les** ~ ; **le corps des** ~ | the fire brigade (department) ‖ die Feuerwehr; der Feuerlöschdienst | **règlement pour les** ~ | fire regulations ‖ Feuerlöschordnung *f.*
**satisfaction** *f* Ⓐ [contentement] | satisfaction; contentment ‖ Befriedigung *f;* Zufriedenheit *f* | **témoignage de** ~ | expression of satisfaction ‖ Bekundung *f* der Befriedigung | **donner de la** ~ **(sujet de** ~ **) à q.** | to give sb. satisfaction (cause for satisfaction) ‖ jdn. zufriedenstellen; jdn. befriedigen; jdm. Grund zur Zufriedenheit geben.
**satisfaction** *f* Ⓑ [en réparation d'une offense] | satisfaction ‖ Genugtuung *f;* Satisfaktion *f* | **demander** ~ **à q.** | to demand satisfaction from sb. ‖ von jdm. Genugtuung fordern; jdn. fordern | **donner** ~ **à q.** | to give sb. satisfaction ‖ jdm. Genugtuung (Satisfaktion) geben.
**satisfaire** *v* Ⓐ [contenter] | ~ **q.** | to satisfy sb.; to give sb. cause for satisfaction ‖ jdn. befriedigen; jdn. zufriedenstellen; jdm. Grund zur Zufriedenheit geben.
**satisfaire** *v* Ⓑ [faire réparation d'une offense] | to give satisfaction ‖ Genugtuung (Satisfaktion) geben.
**satisfaire** *v* Ⓒ [faire honneur à] | ~ **à ses devoirs** | to fulfil one's duties ‖ seine Pflichten erfüllen; seinen Pflichten nachkommen.
**satisfaisant** *adj* | satisfying; satisfactory ‖ befriedigend; zufriedenstellend | **raison** ~ **e** | satisfactory reason ‖ ausreichender Grund *m* | **peu** ~ | unsatisfactory ‖ unbefriedigend.
**saturation** *f* | saturation ‖ Sättigung *f* | **point de** ~ | saturation point ‖ Sättigungspunkt *m.*
**saturé** *adj* | saturated ‖ gesättigt | **marché** ~ | market which has reached the saturation point ‖ gesättigter (am Sättigungspunkt angelangter) Markt *m.*
**sauf-conduit** *m* Ⓐ | safe-conduct ‖ sicheres Geleit *n.*
**sauf-conduit** *m* Ⓑ [permission] | pass ‖ Passierschein *m.*
**sauvegarde** *f* Ⓐ [protection] | safeguard; safeguarding; protection ‖ Schutz *m;* Wahrung *f* | **droits de** ~ | protective duties *pl* ‖ Schutzzölle *mpl* | ~ **de ses intérêts** | protection of his interests ‖ Wahrung seiner Interessen | **mesure de** ~ | protective measure ‖ Schutzmaßnahme *f* | **sous la** ~ **de q.** | under sb.'s protection ‖ unter jds. Schutz.
**sauvegarde** *f* Ⓑ [garantie] | safeguarding clause ‖ Sicherheitsklausel *f* | **clause de** ~ ① | hedge clause ‖ Vorbehaltsklausel *f;* Vorbehalt *m* | **clause de** ~ ② | restrictive clause; restriction ‖ einschränkende Klausel *f* (Bestimmung *f*); Einschränkung *f* | **avoir des** ~ **s contre qch.** | to be safeguarded against sth. ‖ gegen etw. gedeckt sein.
**sauvegarde** *f* Ⓒ [garde du corps] | bodyguard ‖ Leibwache *f.*

**sauvegarder** v | to safeguard; to protect || schützen; beschützen | ~ **les apparences** | to save appearances || den Schein (den Anschein) wahren | ~ **les intérêts de q.** | to protect sb.'s interests || jds. Interessen wahren.
**sauver** v | to save; to salvage; to rescue || bergen; retten | ~ **des marchandises** | to salvage (to make salvage of) goods || Güter bergen.
**sauvetage** m Ⓐ | rescue || Rettung f.
**sauvetage** m Ⓑ | life-saving || Lebensrettung f | **médaille de** ~ | life-saving medal || Lebensrettungsmédaille f.
**sauvetage** m Ⓒ [assistance maritime] | salvage; salving || Bergung f; Bergung in Seenot | **contrat de** ~ | salvage bond || Bergungsvertrag m | **droits de** ~ | salvage dues || Bergungsgebühren fpl | **frais de** ~ | salvage || Bergungskosten pl | **indemnité (prix) (prime) de** ~ | salvage money (charges) || Bergelohn m; Bergegeld n | ~ **comme prise** | military salvage || Bergung f (Einbringung f) nach Prisenrecht | **remorqueur de** ~ | salvage tug || Bergungsschlepper m | **services de** ~ | salvage (rescue) services || Bergungsdienste mpl; Rettungsdienste m | **société de** ~ | salvage company || Bergungsgesellschaft f | **faire (effectuer) le** ~ **d'un vaisseau** | to salvage a vessel || ein Schiff bergen (einbringen).
**sauveteur** m Ⓐ | rescuer || Retter m | **équipe de** ~ **s** | rescue party || Rettungsmannschaft f.
**sauveteur** m Ⓑ | salvager; salvor || Berger m.
**sauveteur** adj | **bateau** ~ ; **navire** ~ | salvage vessel || Bergungsschiff n; Bergungsdampfer m; Rettungsschiff.
**savant** adj | learned || gelehrt.
**savoir** m | learning; knowledge || Wissen n | **demi-** ~ | half-knowledge || Halbwissen | **de (d'un) grand** ~ | of profound learning || von großem (reichem) Wissen.
**savoir** v | ~ **son affaire** | to know one's business || sich in seinem Geschäft auskennen | ~ **de science certaine que** ... | to know for a fact that ... || mit Sicherheit wissen, daß ... | **faire** ~ **qch. à q.** | to make sth. known to sb.; to notify sb. of sth.; to bring sth. to sb.'s attention || jdm. etw. wissen lassen; jdm. etw. zur Kenntnis bringen | **à** ~ ... | to wit ... || nämlich ....
**scandale** m | scandal || Skandal m | **étouffer un** ~ | to hush up (to suppress) a scandal || einen Skandal vertuschen.
**scandaleux** adj | scandalous || skandalös.
**scandaliser** v | ~ **q.** | to scandalize sb.; to cause offence to sb. || bei jdm. Anstoß (Ärgernis) erregen | **se** ~ | to be scandalized (shocked) || Anstoß (Ärgernis) nehmen.
**sceau** m | seal || Siegel n | **apposition des** ~ **x** | affixing of seals || Anlegung f von Siegeln; Siegelung f | ~ **de la douane** | customs seal || Zollsiegel; Zollplombe f | **garde des** ~ **x** | keeper of the seal || Siegelbewahrer m | **sous le** ~ **du secret** | under the seal of secrecy || unter dem Siegel der Verschwiegenheit | ~ **du tribunal** | seal of the court || Gerichtssiegel | ~ **contrefait** | forged (counterfeit) seal || nachgemachtes (gefälschtes) Siegel | **apposer (mettre) son** ~ | to affix (to set) one's seal || sein Siegel beidrücken.
**scellage** m | sealing; affixing of seals (of the seals) || Siegelung f; Beisetzung f des Siegels (der Siegel).
**scellé** m | seal || Siegel n | **apposition de** ~ **s** | affixing of seals || Anbringung f (Anlegung f) von Siegeln; Siegelanlegung; Versiegelung f | **bris de** ~ **s** | breaking of the seals || Siegelbruch m | **levée des** ~ **s** | removal of the seals || Abnahme f der Siegel; Entsiegelung f | **apposer des** ~ **s à qch.** | to affix seals to sth.; to seal sth. || an etw. Siegel anlegen (anbringen); etw. versiegeln | **lever les** ~ **s** | to remove the seals || die Siegel abnehmen.
**scellé** adj | sealed; under seal || gesiegelt; mit Siegel | **signé et** ~ **par moi** | under my hand and seal || eigenhändig von mir unterschrieben und gesiegelt.
**scellement** m | sealing || Siegelung f.
**sceller** v Ⓐ [appliquer le sceau] | to seal; to affix a seal (the seal) || ein Siegel (das Siegel) beisetzen; siegeln.
**sceller** v Ⓑ [cacheter] | ~ **une lettre** | to seal a letter || einen Brief verschließen (zukleben).
**schéma** m [dessin schématique] | diagram || Diagramm n.
**schématique** adj | **organisation** ~ | organization chart || Organisationsplan m.
**sciemment** adv | knowingly || wissentlich | **faire** ~ **de fausses déclarations** | knowingly to make false statements; to make statements knowing them to be untrue || wissentlich (bewußt) falsche (unwahre) Angaben machen.
**science** f Ⓐ | science || Wissenschaft f | **homme de** ~ | scientist; scientific man; man of science || Wissenschaftler m | **les** ~ **s appliquées (expérimentales)** | the applied sciences || die angewandten Wissenschaften fpl | ~ **coloniale** | colonial studies || Kolonialwissenschaft | ~ **économique** | economic science; economy || Wirtschaftswissenschaft; Nationalökonomie f | ~ **étatique;** ~ **politique** | political science || Staatswissenschaft | ~ **pénale** | criminology || Strafrechtswissenschaft | ~ **pénitentiaire** | penitentiary science || Gefängniswissenschaft | ~ **sociale** | social science || Sozialwissenschaft; Soziologie f | **étudier les** ~ **s** | to study science || Wissenschaft studieren.
**science** f Ⓑ [connaissances] | knowledge; learning; skill || Wissen n; Können n.
**scindement** m | division; splitting up || Teilung f; Spaltung f.
**scinder** v | to divide; to split || teilen; spalten | **se** ~ | to split up || sich spalten.
**scission** f | split; scission || Spaltung f.
**scriptural** adj | **monnaie** ~ **e** | deposit (bank) money; money of account || Buchgeld n; Giralgeld.
**scrupuleux** adj | scrupulous || gewissenhaft; peinlich | **peu** ~ | unscrupulous || skrupellos.
**scrutateur** m Ⓐ | scrutinizer || Prüfer m.

**scrutateur** *m* Ⓑ [~ des votes] | vote counter; scrutineer ‖ Stimmenzähler *m;* Wahlprüfer *m.*
**scrutateur** *adj* | scrutinizing ‖ prüfend.
**scruter** *v* | ~ qch. | to scrutinize sth.; to examine sth. closely (carefully) ‖ etw. genau (sorgfältig) prüfen (überprüfen) (nachprüfen).
**scrutin** *m* | ballot; balloting; poll; polling ‖ Wahl *f;* geheime Wahl; Abstimmung *f* | ~ **d'arrondissement** | cantonal election ‖ Bezirkswahl | ~ **de ballotage** | ballot; balloting ‖ engere (geheime) Wahl | ~ **par bulletin** | balloting; voting by ballot ‖ Abstimmung durch Abgabe von Stimmzetteln | **bureau de** ~ | polling station ‖ Wahllokal *n;* Abstimmungslokal | **clôture des ~s** | closing of the ballot ‖ Schluß *m* der Abstimmung | **dépouillement du** ~ | counting of the votes ‖ Ermittlung *f* des Wahlergebnisses; Stimmenzählung *f;* Auszählung der Stimmen | **élection au** ~ | election by ballot (by balloting) ‖ Wahl durch Abstimmung | **heures du** ~ | time of election ‖ Wahlzeit *f* | **jour du** ~ | election day ‖ Wahltag *m* | ~ **de liste** | list voting; voting for a list (for members out of a list) ‖ Listenwahl; Wahl nach Listen | **mode de** ~ | mode of election; method (manner) of voting ‖ Wahlverfahren *n;* Wahlmodus *m* | **opération du** ~ | polling; act of voting ‖ Wahlakt *m;* Wahlhandlung *f* | **adopter un projet sans** ~ | to pass a bill without division ‖ einen Gesetzesentwurf ohne Abstimmung annehmen | **déclarer (proclamer) le résultat du** ~ | to declare the poll ‖ das Abstimmungsergebnis bekanntgeben | **tour de** ~ | poll; ballot ‖ Wahlgang *m* | **au premier tour de** ~ | at the first ballot; in the first voting ‖ im ersten Wahlgang | **vérification du** ~ | scrutiny ‖ Wahlprüfung *f.*
★ ~ **couvert** | secret ballot (vote); ballot; balloting ‖ geheime Wahl (Abstimmung) | ~ **découvert** | open vote (voting) ‖ offene Abstimmung | **deuxième** ~ | second ballot ‖ Stichwahl | **au deuxième** ~ | in the second ballot (voting) ‖ im zweiten Wahlgang | ~ **féminin** | women's suffrage ‖ Frauenwahlrecht *n;* Frauenstimmrecht *n* | ~ **individuel;** ~ **uninominal** | uninominal voting ‖ Wahl einer Einzelperson | ~ **majoritaire** | election by absolute majority ‖ Wahl durch absolute Mehrheit | **premier** ~ | first vote (voting) ‖ erster Wahlgang *m* | **par un** ~ **public** | by open ballot ‖ in offener Abstimmung | ~ **secret** | secret ballot (vote); ballot; balloting ‖ geheime Wahl (Abstimmung) | **au** ~ **secret; au** ~ | by ballot ‖ durch geheime Wahl (Abstimmung); in geheimer Wahl.
★ **décider par voie de** ~ | to decide sth. by vote ‖ etw. durch Abstimmung entscheiden | **dépouiller le** ~ | to count the votes ‖ die Stimmen zählen | **élire q. au** ~ | to ballot for sb. ‖ jdn. wählen | **procéder au** ~ | to take the vote ‖ zur Abstimmung schreiten | **voter au** ~ | to vote by ballot; to ballot ‖ durch Stimmzettel abstimmen.
**scrutiner** *v* | to ballot; to poll ‖ durch Stimmzettel abstimmen; geheim abstimmen.
**séance** *f* | sitting; meeting; session ‖ Sitzung *f* | ~ **de clôture** | closing session ‖ Schlußsitzung | **clôture de la** ~ | close of the session ‖ Schluß *m* der Sitzung | **compte rendu (procès-verbal) de la** ~ | minutes *pl* of the meeting ‖ Sitzungsbericht *m;* Sitzungsniederschrift *f;* Sitzungsprotokoll *n* | ~ **de nuit** | night session ‖ Nachtsitzung | **ouverture de la** ~ | opening of the session ‖ Eröffnung *f* der Sitzung | ~ **d'ouverture** | opening (inaugural) session ‖ Eröffnungssitzung | ~ **du parlement** | sitting of parliament ‖ Sitzung des Parlaments; Parlamentssitzung | ~ **en permanence** | sitting in permanence ‖ Dauersitzung | ~ **de rentrée** | reopening session ‖ Wiedereröffnungssitzung | **réouverture (reprise) de la** ~ | reopening of the session ‖ Wiederaufnahme *f* der Sitzung | **salle de** ~ **(des ~s)** | meeting room ‖ Sitzungssaal *m* | ~ **de travail** | working meeting (session) ‖ Arbeitssitzung.
★ ~ **académique** | meeting of the academy ‖ Sitzung der Akademie | ~ **inaugurale** | opening (inaugural) session ‖ Eröffnungssitzung | ~ **plénière** | plenary (full) session ‖ Vollsitzung; Plenarsitzung | **siéger en** ~ **plénière** | to sit in plenary session ‖ in Vollsitzung tagen | **en** ~ **publique** ① | in open meeting ‖ in öffentlicher Sitzung | **en** ~ **publique** ② | in open assembly ‖ in öffentlicher Versammlung | **en** ~ **publique** ③ | in open court ‖ in öffentlicher Gerichtssitzung (Gerichtsverhandlung) | ~ **restreinte** | restricted session ‖ Sitzung im engeren Kreis | ~ **tenante** | during the sitting ‖ während der Sitzung.
★ **clôturer une** ~ | to close a meeting ‖ eine Sitzung schließen | **déclarer une** ~ **ouverte** | to declare a meeting open ‖ eine Sitzung für eröffnet erklären | **être en** ~ | to be sitting (in session) ‖ tagen | **lever une** ~ | to dissolve a meeting ‖ eine Sitzung aufheben | **ouvrir une** ~ | to open a meeting ‖ eine Sitzung eröffnen | **tenir une** ~ | to hold a meeting ‖ eine Sitzung halten (abhalten).
**séant** *adj* | sitting; in session ‖ zur Sitzung versammelt.
**sec** *adj* | **argent** ~ | hard cash; dry money ‖ bares Geld *n;* Bargeld | **pays** ~ | prohibitionist (dry) country ‖ Land *n* mit Alkoholverbot | **le régime** ~ | prohibition ‖ das Alkoholverbot | **timbre** ~ | embossing (embossed) (relief) stamp ‖ Trockenstempel *m.*
**sèche** *adj* | **cale** ~ | dry dock ‖ Trockendock *n* | **consultation** ~ | free consultation ‖ kostenlose Beratung *f* | **perte** ~ | dead loss ‖ vollständiger Verlust *m;* Totalverlust | **voie** ~ **; procédé par voie** ~ | dry process ‖ trockenes Verfahren *n.*
**second** *adj* | **de** ~ **e classe** ① | second-class ‖ zweiter Klasse | **de** ~ **e classe** ② | second-rate ‖ zweitrangig; zweiten Ranges | **cousin au** ~ **degré** | second cousin ‖ Vetter *m* zweiten Grades | **cousine au** ~ **degré** | second cousin ‖ Cousine *f* (Base *f*) zweiten Grades | **en** ~ **lieu** | secondly ‖ zweitens; in zweiter Linie | **de** ~ **e main** | secondhand ‖ aus zweiter Hand; gebraucht | **nouvelles de** ~ **e main** | secondhand news ‖ Neuigkeiten *fpl* aus zweiter Hand |

**second** *adj, suite*
**acheter qch. de ~e main** | to buy sth. second-hand || etw. gebraucht (aus zweiter Hand) kaufen | **~ es noces** | second marriage || zweite Ehe *f* | **se marier en ~es noces** | to marry for the second time || zum zweiten Male heiraten; sich zum zweiten Mal verheiraten.

**secondaire** *adj* Ⓐ | incidental || Neben... | **question d'intérêt ~** | side (minor) issue || Nebenfrage *f* | **mesure ~** | incidental measure || Nebenmaßnahme *f* | **prestations ~s** | incidental benefits || Nebenleistungen *fpl* | **produit ~** | by-product || Nebenprodukt *n;* Nebenerzeugnis *n.*

**secondaire** *adj* Ⓑ | subordinate || untergeordnet | **d'importance ~** | of secondary importance || von nebensächlicher (von untergeordneter) Bedeutung *f* | **point d'importance ~** | secondary point || nebensächlicher (unwichtiger) Punkt *m;* Nebenpunkt | **intérêt ~** | secondary (subsidiary) interest; bye-interest || Nebeninteresse *n* | **affaire d'intérêt ~** | secondary matter || untergeordnete Angelegenheit *f* | **chose d'intérêt ~** | matter of minor importance || unwichtige Sache *f;* Angelegenheit *f* von untergeordneter Bedeutung | **question d'intérêt ~** | question of secondary (of minor) interest || Frage *f* von untergeordnetem Interesse | **jouer un rôle ~** | to play a minor (a secondary) part || eine untergeordnete Rolle spielen.

**secondaire** *adj* Ⓒ [entre primaire et supérieur] | **enseignement ~** | secondary education || Mittelschulbildung *f;* höhere Schulbildung | **établissement d'enseignement ~** | secondary school || höhere Schule *f* (Lehranstalt *f*); Mittelschule.

**secondairement** *adv* | secondarily; secondly || zweitens; in zweiter Linie.

**seconde** *f* Ⓐ | second | Zweitschrift *f* | **~ de change** | second of exchange || Sekundawechsel *m;* Wechselsekunda *f.*

**seconde** *f* Ⓑ [épreuve] | second proof || zweiter Abzug.

**seconder** *v* Ⓐ [assister] | **~ q.** | to second sb.; to support sb. || jdn. unterstützen | **~ q. effectivement** | to lend (to give) sb. effective help || jdm. wirksame Unterstützung geben.

**seconder** *v* Ⓑ [avancer] | **~ les intérêts de q.** | to further sb.'s interests || jds. Interessen fördern.

**secourir** *v* | to help; to aid; to assist || helfen; unterstützen | **~ les pauvres** | to assist the poor *pl* || die Armen *mpl* unterstützen.

**secours** *m* | help; aid; assistance || Hilfe *f;* Unterstützung *f* | **appel au ~** | call for help || Hilferuf *m* | **~ d'argent** | financial assistance || finanzielle Unterstützung (Hilfe) || **~ de l'assistance publique** | public poor relief || öffentliche Armenunterstützung | **caisse (fonds) de ~** | relief (aid) (provident) fund || Hilfskasse *f;* Hilfsfonds *m;* Unterstützungskasse; Unterstützungsfonds | **~ de chômage; ~ aux chômeurs** | unemployment relief (assistance) (benefit) (pay) | out-of-work benefit; dole || Arbeitslosenhilfe; Arbeitslosenunterstützung | **contribution au ~ de chômage** | unemployment relief tax || Beitrag *m* zur Arbeitslosenversicherung; Arbeitslosenversicherungsbeitrag | **crédits de ~** | relief credits || Hilfskredite *mpl* | **domicile de ~** | residence of person entitled to public relief || Unterstützungswohnsitz *m* | **~ aux enfants** | child (infant) welfare || Kinderfürsorge *f* | **~ en espèces** | financial (pecuniary) aid (assistance) (support) || Geldunterstützung; Geldhilfe; finanzielle Unterstützung (Hilfe) | **~ de maladie** | assistance in case of sickness || Krankenhilfe | **~ de maternité** | maternity benefit || Wochenhilfe; Wochengeld *n* | **moyens de ~** | aids *pl* and appliances *pl* || Hilfsmittel *npl* | **~ aux pauvres** | assistance of the poor *pl;* poor relief || Armenfürsorge *f;* Armenunterstützung | **~ et refuge** | assistance and accommodation || Unterbringung *f* und Wartung *f* | **société de ~** | relief society || Hilfsverein *m* | **travaux publics de ~** | relief works || Notstandsarbeiten *fpl.*

★ **~ médical** | medical benefit || ärztliche Krankenhilfe | **société de ~ mutuel** | mutual (mutual-aid) (mutual-benefit) (friendly) (benevolent) society || Unterstützungsverein *m* (Hilfsverein *m*) auf Gegenseitigkeit; Wohltätigkeistverein | **~ national** | national relief || nationales Hilfswerk *n* | **premier ~** | first aid || Erste Hilfe | **poste de premier ~** | first-aid station || Station *f* für Erste Hilfe.

★ **aller (se porter) (venir) au ~ de q.** | to go to sb.'s aid; to come to sb.'s assistance || jdm. zu Hilfe kommen | **appeler (crier) au ~** | to call for help || zu Hilfe (um Hilfe) rufen | **demander ~ (du ~)** | to ask for help || um Hilfe bitten | **porter (prêter) (rendre) ~ à q.** | to give (to lend) (to render) sb. assistance; to assist (to help) sb. || jdm. Hilfe (Beistand) leisten; jdm. helfen (beistehen).

**secret** *m* Ⓐ | secret; secrecy || Geheimnis *n;* Geheimhaltung *f* | **~ des affaires** | trade secret || Geschäftsgeheimnis; Betriebsgeheimnis; | **~ d'Etat** | official secret || Staatsgeheimnis | **~ de fabrique; ~ de fabrication** | secret process (manufacturing process) || Fabrikgeheimnis; Fabrikationsgeheimnis | **~ de fonction** | official secrecy; obligation for an official to observe secrecy || Geheimhaltungspflicht eines Beamten | **habilitation au ~** | security clearance (screening) || Sicherheitsprüfung *f* | **~ des lettres; ~ des lettres missives; ~ de la poste** | secrecy of letters (of correspondence) || Briefgeheimnis; Postgeheimnis | **~ des radiocommunications** | secrecy of radiocommunications || Funkgeheimnis | **régime de ~** | security grading (classification) || Geheim(haltungs)stufe *f* | **au scrutin ~** | by a secret ballot || durch geheime Wahl *f;* in geheimer Wahl | **~ des télécommunications** | secrecy of telecommunications || Nachrichtengeheimnis | **~ de vote** | secrecy of vote; secret vote || Wahlgeheimnis; geheime Wahl *f.*

★ **~ banquier** | banking secrecy; obligation upon a bank to observe secrecy about a client's business

|| Bankgeheimnis n | ~ **industriel** | trade (manufacturing) secret || Gewerbegeheimnis; Fabrikgeheimnis; Betriebsgeheimnis | ~ **professionnel** | professional secret (secrecy) || Berufsgeheimnis; Amtsverschwiegenheit f | **être couvert par le ~ professionnel** | to be covered by professional secrecy || unter das Berufsgeheimnis fallen.
★ **dévoiler un ~** | to reveal (to disclose) a secret || ein Geheimnis enthüllen | **être du ~ (dans le ~)** | to be in the secret | das Geheimnis kennen; in ein Geheimnis eingeweiht sein | **garder le ~ de qch. (au sujet de qch.)** | to keep sth. secret || über etw. Stillschweigen beobachten (bewahren); etw. geheimhalten | **garder un ~** | to keep a secret || ein Geheimnis wahren | **lever le ~** | to declassify || die Geheimstufe aufheben | **mettre q. dans le ~** | to let sb. into a secret || jdn. in ein Geheimnis einweihen | **promettre le ~ à q.** | to promise sb. secrecy || jdm. Geheimhaltung (Verschwiegenheit) versprechen | **soumettre q. au ~ professionnel** | to bind sb. to professional secrecy || jdn. zur Wahrung des Berufsgeheimnisses (des Amtsgeheimnisses) verpflichten | **trahir un ~** | to betray a secret || ein Geheimnis verraten (preisgeben) | **trouver le ~ de faire qch.** | to find the secret of doing sth. || das Geheimnis finden, wie etw. zu machen ist | **en ~** | secretly; in secret; in secrecy; as a secret || im geheimen; insgeheim.
**secret** m Ⓑ [lieu séparé dans un prison] | solitary confinement || Einzelhaft f | **mettre q. au ~** | to place (to put) sb. in solitary confinement || jdn. in Einzelhaft nehmen.
**secret** adj | secret || geheim | **agent ~** | secret agent || Geheimagent m | **alliance ~ète** | secret alliance || Geheimbündnis n; geheimes Bündnis | **association (société) ~ète** | secret society || Geheimbund m; Geheimverbindung f | **brevet ~** | secret patent || Geheimpatent n | **clause ~ète** | secret clause || Geheimklausel f | **compte ~** | secret account || Geheimkonto n | **document ~** | secret document || Geheimdokument n | **documents ~s** | secret papers || Geheimpapiere npl | **entente ~ète** | secret understanding | geheimes Einvernehmen n (Einverständnis n) | **fonds ~** | secret fund || Geheimfonds m | **fonds ~s** | secret reserves || stille Reserven fpl | **invention ~ète** | secret invention || Geheimerfindung f | **langage ~** | secret (coded) (code) (cipher) language; ciphers pl || Geheimsprache f | **livre ~** | secret (private) ledger (book) || Geheimbuch n | **mariage ~** | secret marriage || heimliche Eheschließung f | **menées ~ètes** | secret plots pl | geheime Umtriebe mpl; Geheimbündelei f | **organisation ~ète** | secret organization || Geheimorganisation f | **la police ~ète** | the criminal investigation department || die Kriminalpolizei | **procédé ~** | secret process || Geheimverfahren n | **procès-verbal ~** | secret memorandum (protocol) || Geheimprotokoll n | **réunion ~ète** | secret assembly (meeting) || Geheimversammlung f; geheime Zusammenkunft f | **scrutin ~** | secret ballot (vote); ballot || geheime Wahl f (Abstimmung f) | **traité ~** | secret pact (agreement) (treaty); clandestine agreement || Geheimvertrag m; Geheimabkommen n | **tenir qch. ~** | to keep sth. secret || etw. geheimhalten.
**secrétaire** m | secretary || Sekretär m | **~ d'ambassade** | secretary of the embassy || Botschaftssekretär | **~ d'Etat** ① | Secretary of State [USA] || Außenminister der Vereinigten Staaten | **~ d'état** ② | minister of state [GB]; state secretary || Staatssekretär m | **~ de légation** | secretary of legation || Legationssekretär | **~ de presse** | press secretary || Pressesekretär | **~ de la rédaction** | sub-editor || Hilfsredakteur m; Hilfsredaktor [S] | **sous-~** | sub-secretary; under-secretary || Untersekretär.
★ **~ adjoint** | assistant (deputy) secretary || stellvertretender Sekretär | **~ général** | secretary general || Generalsekretär | **~ particulier; ~ privé** | private secretary || Privatsekretär | **~ syndical** | union (trade union) secretary || Gewerkschaftssekretär.
**secrétaire** f | secretary || Sekretärin f.
**secrétariat** m | secretary's office || Sekretariat n | **~ général** | office of the secretary general || Generalsekretariat.
★ [CEE] **~ général de la Commission des Communautés Européennes** | Secretariat General of the Commission of the European Communities | Generalsekretariat der Kommission der Europäischen Gemeinschaften | **~ général du Conseil des Communautés Européennes** | General Secretariat of the Council of the European Communities || Generalsekretariat des Rates der Europäischen Gemeinschaften | **~ général du Parlement européen** | Secretariat of the European Parliament || Generalsekretariat des Europäischen Parlaments.
**secteur** m Ⓐ [zone] | **~ postal** | postal district || Postdistrikt m.
**secteur** m Ⓑ [partie] | sector; branch || Sektor m; Wirtschaftszweig | **dans le ~ du bâtiment; au ~ de la construction** | in the building industry (trade) || auf dem Bausektor; im Baugewerbe | **~ de l'économie** | sector of the economy || Wirtschaftssektor m | **le ~ privé** | the private sector || der private Sektor | **le ~ public** | the public authorities || die öffentliche Hand | **sous-~** | subcategory || Untergruppe f.
**section** f Ⓐ [article; paragraphe] | section; paragraph || Abschnitt m; Paragraph m | **diviser qch. en ~s** | to divide sth. in sections; to arrange sth. in paragraphs || etw. in Abschnitte einteilen.
**section** f Ⓑ [division; circonscription] | division || Abteilung f | **~ de vote** | election (electoral) (polling) district || Wahlbezirk m; Wahldistrikt m | **~ locale** | local section; local || Ortsgruppe f.
**section** f Ⓒ [branche d'un service] | branch [of an administration] || Zweig m [einer Verwaltung].
**sectionnement** m | division into sections || Einteilung f in Bezirke.
**sectionner** v | **~ une région** | to divide an area (a

**sectionner** *v, suite*
region) into sections ‖ ein Gebiet in Bezirke einteilen.
**sectoriel** *adj* | **politique ~ le** | sectoral policy ‖ sektorielle Politik *f;* Sektorenpolitik.
**séculaire** *adj* Ⓐ [âgé d'un siècle] | century-old ‖ jahrhundertalt.
**séculaire** *adj* Ⓑ | secular ‖ hundertjährig; Hundertjahr... | **l'année ~** | the last year of a century ‖ das letzte Jahr eines Jahrhunderts.
**sécularisation** *f* | conversion of church property to secular use; secularization ‖ Verweltlichung *f* von Kirchenvermögen; Säkularisierung *f.*
**séculariser** *v* | to convert church property to secular use; to secularize ‖ verweltlichen; säkularisieren.
**sécularité** *f* [juridiction séculière] | secular jurisdiction [of a church]; [the] secular arm ‖ weltliche Gerichtsbarkeit *f* [einer Kirche]; [der] weltliche Arm.
**séculier** *m* | layman ‖ Laie *m* | **les ~ s** | the laity ‖ der Laienstand.
**séculier** *adj* | secular; temporal ‖ weltlich; säkular | **les affaires ~ ères** | temporal affairs ‖ weltliche Angelegenheiten *fpl* | **le bras ~** | the secular arm ‖ der weltliche Arm | **le pouvoir ~** | the temporal power ‖ die weltliche Macht.
**sécurité** *f* Ⓐ | security; safety ‖ Sicherheit *f* | **porter atteinte à la ~ de qch.** | to endanger sth. ‖ etw. gefährden | **coefficient de ~** | safety factor ‖ Sicherheitsfaktor *m* | **conseil de ~** | security council ‖ Sicherheitsrat *m* | **être en ~ contre le danger** | to be secure against (from) danger ‖ vor Gefährdung gesichert sein | **~ de données** | data protection (security); physical security of data ‖ Datensicherung | **dispositif de ~** | safety device (appliance) ‖ Sicherheitsvorrichtung *f;* Schutzvorrichtung *f* | **~ (sauvegarde) de l'emploi** | job security ‖ Sicherung des Arbeitsplatzes | **~ de l'Etat** | security of the State ‖ Staatssicherheit *f* | **danger pour la ~ de l'Etat (pour la ~ nationale)** | danger to the national security ‖ Gefahr *f* für die (Gefährdung *f* der) Staatssicherheit | **~ du fonctionnement** | dependability ‖ Zuverlässigkeit *f;* Betriebssicherheit | **garantie de ~** | safety (guarantee) (provident reserve) fund ‖ Sicherheitsgarantie *f;* Garantiefonds *m* | **mesure de ~** | safety (precautionary) measure; precaution ‖ Sicherheitsmaßnahme *f;* Sicherheitsmaßregel *f;* Vorsichtsmaßregel | **pacte de ~** | security pact ‖ Sicherheitspakt *m* | **~ de la route; ~ du trafic** | safety of traffic (on the road) ‖ Verkehrssicherheit | **société de ~** | guarantee society ‖ Unterstützungsverein *m* | **stock de ~** | contingency reserve ‖ Sicherheitsrücklage *f* | **~ de (au) travail** | safety at work ‖ Sicherheit am Arbeitsplatz; Betriebssicherheit | **zone de ~** | safety zone ‖ Sicherheitszone *f.*
★ **~ collective** | collective security ‖ kollektive Sicherheit | **système de ~ collective** | system of collective security ‖ System *n* der kollektiven Sicherheit | **~ monétaire** | currency security ‖ Währungssicherheit | **la ~ publique** | public safety ‖ die öffentliche Sicherheit | **pour des raisons de ~ publique** | for security reasons ‖ aus Sicherheitsgründen *mpl* | **la ~ sociale** | social insurance ‖ die Sozialversicherung *f* | **vivre en ~** | to live in security ‖ in Sicherheit leben.
**sécurité** *f* Ⓑ [certitude] | **~ juridique** | certainty in the law; legal certainty ‖ Rechtssicherheit *f.*
**sédentaire** *adj* | sedentary; fixed; stationary; settled ‖ seßhaft; sitzend | **profession ~** | sedentary occupation (pursuits *pl* ) ‖ sitzende Beschäftigung *f.*
**séditieux** *m* | fomenter of sedition ‖ Aufrührer *m.*
**séditieux** *adj* | seditious; rebellious; insurrectional ‖ aufrührerisch; aufständisch; rebellisch | **mouvement ~** | seditious movement ‖ Aufstandsbewegung *f.*
**sédition** *f* | sedition; insurrection; rebellion ‖ Aufruhr *m;* Aufstand *m;* Rebellion *f* | **arrêter une ~** | to suppress (to quell) a sedition (a rebellion) ‖ einen Aufstand niederschlagen (unterdrücken).
**séditionner** *v* | **se ~** | to rise in revolt; to rise; to revolt ‖ sich erheben; revoltieren; rebellieren | **~ le peuple** | to incite the people to sedition ‖ das Volk zum Aufruhr (zum Aufstand) aufwiegeln.
**séducteur** *m* Ⓐ [corrupteur] | enticer ‖ Verleiter *m.*
**séducteur** *m* Ⓑ | seducer ‖ Verführer *m.*
**séduire** *v* Ⓐ [suborner; corrompre] | **~ des témoins** | to suborn (to bribe) witnesses ‖ Zeugen beeinflussen (verleiten) (bestechen).
**séduire** *v* Ⓑ | **~ une femme** | to seduce (to entice) a woman ‖ eine Frau verführen.
**séduction** *f* Ⓐ [subornation; corruption] | **~ de témoins** | subornation (bribing) of witnesses ‖ Zeugenbeeinflussung *f;* Zeugenbestechung *f.*
**séduction** *f* Ⓑ | **~ d'une femme** | seduction (enticement) of a woman ‖ Verführung *f* einer Frau.
**seing** *m* | sign manual; signature ‖ Handzeichen *n;* Unterschrift *f* | **blanc- ~** ① | blank signature; signature to a blank ‖ Unterschrift in blanko; Blankounterschrift | **blanc- ~** ② | blank; paper signed in blank ‖ Blankett *n* | **abus de blanc- ~** | fraudulent use of a blank signature ‖ Mißbrauch *m* eines Blanketts; Blankettmißbrauch.
**seing privé** *m* | **sous ~** | by private contract (agreement) (treaty) ‖ durch privatschriftlichen Vertrag; durch Privatakt | **acte sous ~** ① | private document (instrument) ‖ deed under private seal ‖ Privaturkunde *f;* privatschriftliche Urkunde | **acte (contrat) sous ~** ② | private agreement ‖ privatschriftlicher Vertrag *m;* Privatvertrag | **arrangement sous ~** | private arrangement ‖ privatschriftlicher Vergleich *m* | **procuration sous ~** | power of attorney by private instrument ‖ privatschriftliche Vollmacht *f* | **promesse sous ~** | promise by private instrument ‖ privatschriftliches Versprechen *n.*
**séjour** *m* Ⓐ | stay; sojourn ‖ Aufenthalt *m* | **contrôle de ~** | supervision of aliens ‖ Aufenthaltskontrolle *f* | **durée de ~** | duration of stay ‖ Aufenthaltszeit *f;* Aufenthaltsdauer *f* | **~ à l'étranger** | resi-

dence abroad ‖ Auslandsaufenthalt; Wohnort *m* im Auslande | **interdiction de** ~ | local banishment ‖ Aufenthaltsverbot *n* | **permis de** ~ ① | permit of residence; residence permit ‖ Aufenthaltserlaubnis *f*; Aufenthaltsgenehmigung *f*; Aufenthaltsbewilligung *f* | **permis de** ~ ② | certificate of registration ‖ Registrierungskarte *f* | **taxe de** ~ | visitor's tax ‖ Aufenthaltstaxe *f*; Kurtaxe.
★ **faire un** ~ **à . . .** | to sojourn at . . . ‖ sich [vorübergehend] in . . . aufhalten | **après un** ~ **à . . .** ; **après avoir fait un** ~ **à . . .** | after sojourning at . . . ‖ nach einem Aufenthalt in . . . .
**séjour** *m* Ⓑ [lieu de ~] | abode; place of abode ‖ Aufenthaltsort *m*.
**séjournement** *m* | sojourning ‖ Aufenthalt *m*; Verweilen *n*.
**séjourner** *v* Ⓐ [faire séjour] | to stay; to sojourn ‖ sich aufhalten; seinen Aufenthalt haben.
**séjourner** *v* Ⓑ [demeurer] | to remain ‖ bleiben; verbleiben.
**sélection** *f* [choix raisonné] | selection; choice ‖ Auswahl *f*; Wahl *f*.
**sélectionné** *part* | **placements** ~**s** | selected investments ‖ ausgewählte Anlagewerte *mpl*.
**sélectionner** *v* | to select; to choose ‖ auswählen.
**semaine** *f* | week ‖ Woche *f* | ~ **de contribution** | contribution week ‖ Beitragswoche | ~ **de quarante heures** | forty-hour week ‖ Vierzigstundenwoche | **jour de** ~ | weekday; working (business) day ‖ Wochentag *m*; Werktag | **une fois par** ~ | once a week ‖ wöchentlich einmal | **deux fois par** ~ | twice weekly (a week); semi-weekly ‖ wöchentlich zweimal; zweimal in der Woche | **salaire de** ~ | weekly wages *pl* (pay) (salary) ‖ Wochenlohn *m*; wöchentliches Gehalt *n* | **service de** ~ | weekday service ‖ Fahrplan *m* für Wochentage | **travail pour toute la** ~ | full-time job ‖ Vollbeschäftigung *f*; Beschäftigung für die ganze Woche.
★ **âgé d'une** ~ | one week old; week-old ‖ eine Woche alt | ~ **ouvrable** | working week ‖ Arbeitswoche | **prêter à la petite** ~ | to lend [money] at high interest ‖ [Geld] gegen hohe Zinsen ausleihen.
★ **dans la** ~ | within a week ‖ innerhalb einer Woche | **en** ~ | on weekdays ‖ an Wochentagen; wochentags | **par** ~ | weekly; once a week ‖ every week ‖ wöchentlich; wöchentlich einmal; alle acht Tage; jede Woche | **la** ~ **seulement** | weekdays only ‖ nur wochentags.
**semainier** *m* | weekly time-sheet ‖ Wochenarbeitszettel *m*.
**semainier** *adj* | weekly; week's . . . ‖ wöchentlich; Wochen . . . .
**semestre** *m* Ⓐ [espace de six mois] | half year ‖ Halbjahr *n* | **payable par** ~ | payable half yearly ‖ halbjährlich zahlbar.
**semestre** *m* Ⓑ [revenus semestriels] | half year's (six months') income ‖ Halbjahreseinkommen *n*.
**semestre** *m* Ⓒ [dividende semestriel] | half-yearly dividend ‖ Halbjahresdividende *f*.
**semestre** *m* Ⓓ [paiement semestriel] | half-yearly payment ‖ Halbjahreszahlung *f*.
**semestre** *m* Ⓔ | semester ‖ Semester *n*; Studienhalbjahr.
**semestre** *m* Ⓕ [service de six mois] | six months' duty ‖ Halbjahresdienst *m*.
**semestriel** *adj* | half-yearly; semi-annual ‖ halbjährlich | **coupon** ~ | half-yearly coupon ‖ Halbjahreszinsschein *m*; Halbjahrescoupon *m* | **liquidation** ~ **le** | semester ultimo ‖ Halbjahresultimo *m*.
**semestriellement** *adv* | semi-annually ‖ zweimal im Jahr.
**semi-annuel** *adj* | semi-annual ‖ halbjährlich; Halbjahres . . . .
—-**hebdomadaire** *adj* | semi-weekly; bi-weekly ‖ halbwöchentlich.
—-**hebdomadairement** *adv* | twice weekly ‖ wöchentlich zweimal; zweimal in der Woche.
—-**mensuel** *adj* | semi-monthly; bi-monthly ‖ halbmonatlich.
—-**mensuellement** *adv* | twice monthly ‖ monatlich zweimal; zweimal im Monat.
—-**officiel** *adj* | semi-official ‖ halbamtlich; offiziös.
**sénat** *m* | Senate ‖ Senat *m*.
**sénateur** *m* | senator ‖ Senator *m* | **élections des** ~ **s** | senatorial elections ‖ Senatswahlen *fpl*; Wahlen zum Senat | ~ **inamovible** | life senator ‖ Senator auf Lebenszeit.
**sénatorial** *adj* | senatorial ‖ Senats . . . | **commission** ~ **e** | senate committee; senatorial commission ‖ Senatsausschuß *m*; Senatskommission *f* | **décret** ~ | senatorial decree ‖ Senatsbeschluß *m* | **délégué** ~ | senatorial delegate ‖ Senatsdelegierter *m* | **élections** ~ **es** | senatorial elections ‖ Senatswahlen *fpl*; Wahlen zum Senat.
**sénatorien** *adj* | **famille** ~ **ne** | senatorial family ‖ Senatorenfamilie *f*.
**sens** *m* Ⓐ [raison] | sense; judgment; understanding ‖ Verstand *m*; Urteil *n* | ~ **du devoir** | sense of duty ‖ Pflichtgefühl *n*; Pflichtbewußtsein *n* | ~ **de la justice** | sense of justice ‖ Gerechtigkeitssinn *m* | **bon** ~ ; ~ **commun** | common sense ‖ gesundes Urteil | **manque de bon** ~ | senselessness ‖ Unvernunft *f* | **le gros bon** ~ | sound common sense ‖ der gesunde Menschenverstand | ~ **de la mesure** | sense of proportion ‖ Sinn *m* für das Maß | **dénué de** ~ | senseless; without reason ‖ unvernünftig | **s'adresser au bon** ~ **de q.** | to appeal to sb.'s common sense ‖ an jds. gesunden Menschenverstand appellieren | **avoir le** ~ **droit** | to have a sound (clear) judgment ‖ gesundes Urteil haben | ~ **pratique** | practical sense ‖ praktischer Sinn *m*.
**sens** *m* Ⓑ [signification] | sense; meaning ‖ Sinn *m*; Bedeutung *f* | **contre** ~ ① | misconstruction; misinterpretation ‖ falsche (sinnwidrige) (unrichtige) Auslegung *f* | **contre** ~ ② | mistranslation ‖ falsche (unrichtige) Übersetzung *f* | **à contre** ~ | in the wrong sense; incorrectly ‖ sinnwidrig; unrichtigerweise | **interpréter qch. à contre** ~ ① | to misconstrue sth.; to misinterpret sth.; to put a

**sens** *m* Ⓑ *suite*
wrong construction on sth. ‖ etw. unrichtig (falsch) auslegen (deuten) | **interpréter qch. à contre ~** ② | to put the wrong meaning on sth. ‖ etw. sinnwidrig auslegen | **interpréter qch. à contre ~** ③ | to misunderstand sth.; to misread sth. ‖ etw. falsch verstehen | **interpréter qch. à contre ~** ④ | to mistranslate sth. ‖ etw. falsch (unrichtig) übersetzen.
★ **dans un certain ~** | in a sense ‖ in einem gewissen Sinne | **dénué de ~** | without meaning; meaningless ‖ ohne Sinn; ohne Bedeutung; sinnlos; bedeutungslos | **double ~** | double meaning; ambiguity ‖ Doppelsinn; Doppelsinnigkeit *f* | **à double ~** | with a double meaning; ambiguous ‖ doppelsinnig | **dans un ~ très étendu** | in a very broad sense ‖ in sehr umfassender Weise | **dans le ~ le plus étroit (le plus strict)** | in the narrowest (strictest) sense ‖ im engsten (strengsten) Sinne | **au ~ figuré** | in the figurative sense; figuratively ‖ im übertragenen Sinne | **au ~ propre** | in the proper meaning ‖ im eigentlichen Sinne.
**sens** *m* Ⓒ [direction] | direction ‖ Richtung *f* | **~ de la circulation** | direction of (of the) traffic ‖ Richtung des Verkehrs; Verkehrsrichtung | **rue à deux ~** | street with two-way traffic ‖ Straße *f* mit Verkehr in beiden Richtungen | **~ interdit** | no entry ‖ keine Einfahrt *f* | **en ~ inverse** | in the opposite direction ‖ in entgegengesetzterRichtung | **~ unique** | one-way traffic ‖ Einbahnverkehr *m* | **rue à ~ unique** | one-way street ‖ Einbahnstraße *f*.
**sensation** *f* | **nouvelle à ~** | sensational piece of news ‖ sensationelle Nachricht *f* | **nouvelles à ~** | sensational news ‖ Sensationsnachrichten *fpl* | **roman à ~** | thriller ‖ Sensationsroman *m* | **faire ~** | to make (to create) a sensation ‖ eine Sensation bilden.
**sensationnel** *adj* | sensational; of unusual interest ‖ sensationell; von ungewöhnlichem Interesse.
**sensé** *adj* | judicious; sensible ‖ vernünftig.
**sensibiliser** *v* | **~ le public à qch.** | to alert the public to (to make the public aware of) (to awaken public interest in) sth. ‖ das Interesse der Öffentlichkeit für etw. wecken; die Öffentlichkeit an (für) etw. interessieren.
**sensible** *adj* Ⓐ | **être ~ à qch.** | to be susceptible to sth. ‖ für etw. empfindlich sein.
**sensible** *adj* Ⓑ [appréciable] | perceptible ‖ merklich | **dommages ~ s** | serious damage ‖ empfindlicher Schaden *m* | **progrès ~ s** | substantial progress ‖ wesentliche Fortschritte *mpl* | **faire des progrès ~ s** | to make noticeable (perceptible) progress ‖ sichtbare (merklichen) Fortschritt machen.
**sensiblement** *adv* | perceptibly; appreciably ‖ merklich; spürbar | **influencer ~ qch.** | to influence sth. appreciably ‖ etw. merklich beeinflussen.
**sentence** *f* Ⓐ | sentence; judgment ‖ Urteil *n* | **~ d'acquit** | sentence (order) of acquittal ‖ freisprechendes Urteil; Freispruch *m* | **~ de mort** | death sentence; sentence of death ‖ Todesurteil; Verurteilung *f* zum Tode (zur Todesstrafe) | **~ définitive** | final judgment ‖ endgültiges (rechtskräftiges) Urteil | **~ partielle** | partial sentence ‖ teilweise Verurteilung *f* | **prononcer une ~** | to pass a sentence; to pronounce (to pass) (to give) (to deliver) judgment ‖ ein Urteil fällen (erlassen).
**sentence** *f* Ⓑ [décision] | decision; award ‖ Entscheidung *f*; Entscheid *m*; Spruch *m* | **~ d'arbitrage**; **~ arbitrale** | arbitration (arbitral) (arbitrator's) award; award ‖ Schiedsspruch; schiedsgerichtliches (schiedsrichterliches) Urteil *n*; schiedsrichterliche (schiedsgerichtliche) Entscheidung | **~ partielle** | partial award ‖ Teilentscheid | **~ surarbitrale** | referee's award ‖ Entscheid (Spruch) des Oberschiedsrichters | **rendre une ~ (une ~ arbitrale)** | to make an award ‖ einen Schiedsspruch fällen.
**sentiment** *m* | **~ de justice** | sense of justice ‖ Gerechtigkeitssinn *m*.
**séparation** *f* Ⓐ | separation ‖ Trennung *f*; Abtrennung *f*; Loslösung *f* | **~ de (des) biens** | separation of estates (of property) ‖ Gütertrennung | **action en ~ des biens** | petition for a separation of estates ‖ Klage *f* auf Anordnung der Gütertrennung | **~ de biens conventionnelle** | separation of property by deed ‖ vertraglich vereinbarte Gütertrennung.
★ **~ de corps** | separation from bed and board ‖ Trennung von Tisch und Bett | **acte de ~ de corps** | separation deed (agreement) ‖ Vertrag *m* über Trennung von Tisch und Bett | **demande en ~ de corps** | petition for a separation order ‖ Klage *f* auf Trennung von Tisch und Bett | **jugement de ~ de corps** | separation order ‖ Urteil *n* auf Trennung von Tisch und Bett.
★ **~ de l'Eglise et de l'Etat** | disestablishment of the Church ‖ Trennung von Kirche und Staat | **mur de ~** | partition wall ‖ Trennmauer *f*; Trennwand *f* | **~ des patrimoines** | separation of the property (of the estate) of the heir from the estate of the inheritance ‖ Trennung der Vermögensmassen *fpl*; Trennung zwischen dem Vermögen des Erben und der Erbmasse | **~ des pouvoirs** | separation of powers ‖ Trennung der Gewalten; Gewaltentrennung *f* | **~ judiciaire** | judicial separation ‖ gerichtliche Aufhebung *f* der ehelichen Gemeinschaft.
**séparation** *f* Ⓑ [action de se séparer] | **~ de l'assemblée** | dissolution (breaking-up) of the meeting ‖ Aufhebung *f* der Versammlung.
**séparé** *adj* | separate; distinct; separated ‖ getrennt; abgesondert; gesondert | **accord ~** | separate treaty; special (separate) agreement ‖ Sondervertrag *m*; Sonderabkommen *n*; Separatvertrag | **femme ~ e de biens** | wife with separate property ‖ in Gütertrennung lebende Ehefrau | **femme ~ e de fait** | woman living apart from her husband ‖ vom Ehegatten getrennt lebende Ehefrau | **vie ~ e** | separation from bed and board; separation ‖ Getrenntleben *n*; Aufhebung *f* der ehelichen Gemein-

schaft | **vivre ~ de q.** | to live apart (separate) from sb. ‖ von jdm. getrennt leben.
**séparément** *adv* | **vivre ~** | to live apart (in separation) ‖ getrennt (voneinander getrennt) leben | **conjointement et ~** | jointly and severally ‖ samtverbindlich.
**séparer** *v* | to separate ‖ trennen; absondern | **se ~ de q.** | to separate from sb. ‖ sich von jdm. trennen | **se ~ de corps** | to separate; to live in separation ‖ die eheliche Gemeinschaft aufheben; getrennt leben.
**sépulture** *f* | burial place ‖ Begräbnisplatz *m* | **violer une ~** | to rifle (to despoil) a tomb ‖ ein Grab schänden.
**séquestration** *f* Ⓐ | sequestration; attachment; seizure ‖ Beschlag *m*; Beschlagnahme *f*; Sequestierung *f*; Sequestration *f*.
**séquestration** *f* Ⓑ [isolement] | isolation; seclusion ‖ Isolierung *f*; Absonderung *f*.
**séquestration** *f* Ⓒ [de personnes] | **~ arbitraire; ~ forcée; ~ illégale** | illegal restraint; false imprisonment; deprivation of freedom (of liberty) ‖ Freiheitsberaubung *f*.
**séquestre** *m* Ⓐ [administration judiciaire] | receivership; official receivership ‖ Zwangsverwaltung *f*; offener Arrest *m* | **action en annulation (en contestation) de ~** | action to set aside the sequestration order ‖ Klage *f* auf Aufhebung des Arrests; Arrestaufhebungsklage; Arrestgegenklage | **action en validation de ~ ; action consécutive au ~** | action to confirm the receiving order ‖ Klage *f* auf Bestätigung (Aufrechterhaltung) des Arrests (des Arrestbeschlusses) | **mise en ~** | placing under receivership ‖ Anordnung *f* der Zwangsverwaltung | **mise en ~ des biens** | confiscation of property ‖ Vermögensbeschlagnahme *f* | **~ judiciaire** | receiving order; court order appointing a receiver ‖ Arrestbeschluß *m*; Gerichtsbeschluß *m* auf Einsetzung eines Zwangsverwalters (auf Anordnung der Zwangsverwaltung) | **mettre qch. en ~ (sous ~); mettre le ~ sur qch.** | to place sth. under receivership ‖ etw. mit Arrest belegen (unter Zwangsverwaltung stellen) | **en ~ ; sous ~** | under receivership ‖ unter Zwangsverwaltung.
**séquestre** *m* Ⓑ [administrateur-~] | receiver; official receiver ‖ gerichtlicher (gerichtlich eingesetzter) Zwangsverwalter *m*.
**séquestré** *adj* | **être ~** | to be under an embargo ‖ mit Arrest (mit Beschlag) belegt sein; beschlagnahmt sein.
**séquestrer** *v* Ⓐ | to sequester; to sequestrate ‖ beschlagnahmen; sequestrieren | **~ un navire** | to lay an embargo on a vessel (on a ship) ‖ ein Schiff beschlagnahmen.
**séquestrer** *v* Ⓑ [isoler] | to isolate; to seclude ‖ isolieren; absondern | **se ~** | to live in seclusion ‖ sich absondern; abgesondert leben | **~ une personne** | to hold (to keep) a person illegally in isolation ‖ jdn. unerlaubterweise der Freiheit berauben.
**serf** *m* | serf ‖ Leibeigener *m*.
**série** *f* Ⓐ | series *sing* ‖ Serie *f* | **fabrication en ~ (en grande ~)** | mass (quantity) production ‖ Serienherstellung *f*; Serienerzeugung *f*; Massenerzeugung; Massenfabrikation *f* | **fin de ~** | remnant; oddment ‖ Rest *m*; Überrest *m*; Überbleibsel *n* | **lot d'une ~** | ticket of a serial lottery ‖ Klassenlos *n*; Serienlos | **loterie en ~** | serial lottery ‖ Serienlotterie *f* | **tirage d'une ~ de lots** | serial drawing ‖ Serienziehung *f* | **modèle de ~** | standard model ‖ Serienmodell *n* | **~ de nombres** | series of numbers ‖ Folge *f* von Zahlen | **construit en ~** | mass-production...; mass-produced ‖ in Serienfabrikation hergestellt; Serien... | **disposé en ~** | seriate; seriated ‖ serienweise (in Serien) angeordnet | **ranger des objets par ~** | to arrange objects in serial order (in series) ‖ Gegenstände serienweise (nach Serien) anordnen.
★ **en ~ ; par ~** | in series; serially ‖ in Serien; serienweise | **hors ~** ① | out of turn ‖ außer der Reihe | **hors ~** ② | specially manufactured ‖ in Einzelproduktion hergestellt.
**série** *f* Ⓑ [jeu] | set ‖ Satz *m* | **~ complète** | complete (full) set ‖ vollständiger (kompletter) Satz.
**série** *f* Ⓒ [succession; suite] | succession ‖ Folge *f*; Aufeinanderfolge *f* | **~ d'événements** | sequence; succession of events ‖ Folge (Aufeinanderfolge) der Ereignisse | **numéros de ~** | running (serial) numbers ‖ laufende Nummern *fpl* | **en ~** | in sequence; successive; consecutive ‖ aufeinanderfolgend.
**série** *part* | seriate; seriated ‖ serienweise (in Serien) angeordnet.
**sérier** *v* | to arrange [sth.] in series; to seriate ‖ [etw.] serienweise anordnen | **~ la production** | to standardize production ‖ die Erzeugung (die Produktion) standardisieren.
**sérieusement** *adv* | in earnest; earnestly ‖ ernstlich; ernstlich gemeint.
**sérieux** *adj* | serious; seriously ‖ ernsthaft; ernstlich; ernst gemeint | **acheteur ~** | serious (seriously disposed) purchaser (buyer) ‖ ernsthafter Käufer *m* (Kaufinteressent *m*) | **se heurter à des difficultés ~ses** | to meet with serious difficulties ‖ auf ernstliche Schwierigkeiten *fpl* stoßen | **~ effort** | earnest effort ‖ ernste (ernsthafte) Anstrengung *f* | **gestion ~se et solide** | sound business practice ‖ gesunde (solide) Geschäftsgebarung *f* | **intention ~se** | serious intention ‖ ernste Absicht *f* | **offre ~se** | serious (bona fide) offer ‖ ernstgemeintes Angebot *n* | **perturbations ~ses; troubles ~** | serious disturbances (troubles) ‖ ernste (ernstliche) (schwere) Störungen *fpl* | **promesse ~se** | serious promise ‖ ernstgemeintes Versprechen *n*.
**serment** *m* | oath; swearing ‖ Eid *m*; Schwur *m* | **affirmation (attestation) (déclaration) sous ~** | declaration (attestation) under oath; sworn statement ‖ Erklärung *f* (Bekundung *f*) unter Eid; eidliche Erklärung | **affirmation sous la foi du ~ (en guise de ~); déclaration faite en lieu de ~** | affidavit; sworn declaration ‖ Versicherung *f* (Erklärung *f*) an Eidesstatt; eidesstattliche Versicherung (Er-

**serment** *m, suite*
klärung) | ~ **d'allégeance**; ~ **de fidélité** | oath of allegiance (of loyalty) || Untertaneneid; Huldigungseid; Treueid | ~ **à la constitution** | oath on the constitution || Eid auf die Verfassung | **dénégation par** ~ | abjuration; denial (renunciation) upon oath || Abschwörung *f*; Abschwören *n*; eidliche Entsagung *f* | **déposition sous** ~ | deposition (testimony) under oath; sworn deposition (evidence) (testimony) || Aussage *f* (Zeugenaussage) unter Eid; eidliche (beeidigte) (beschworene) Aussage | ~ **d'entrée en charge** | oath of office; official oath || Amtseid; Diensteid | ~ **d'évaluation** | oath of appraisal || Schätzungseid | ~ **d'expert** | oath taken by an expert || Sachverständigeneid.
★ **foi du** ~ | state of being bound by oath || Eidespflicht *f* | **sous la foi du** ~ | on (upon) oath; sworn || unter Eid; eidlich | **être sous la foi du** ~ | to be under (on) oath; to be sworn || unter Eid stehen; beeidigt sein | **violation de la foi du** ~ | violation of one's oath || Verletzung *f* der Eidespflicht; Eidesverletzung | **affirmer (déclarer) qch. sous la foi du** ~ ① | to declare sth. in the form of an affidavit || etw. an Eidesstatt erklären (versichern) | **déclarer qch. sous la foi du** ~ ② | to conform sth. on oath; to take an oath upon sth.; to swear to sth. || etw. eidlich (unter Eid) erklären (bestätigen); einen Eid auf etw. ablegen; etw. beschwören; etw. beeidigen | **violer la foi du** ~ | to violate (to break) one's oath || seinen Eid brechen; eidbrüchig werden.
★ **formule (teneur) du** ~ | form (wording) of the oath; text of the oath || Eidesformel *f*; Eidesform *f* | **interrogation sous** ~ **(sous la foi du** ~ **)** | cross-examination under oath || Vernehmung *f* unter Eid; eidliche Vernehmung | **en lieu du** ~ | in lieu of an oath || eidesstattlich; an Eidesstatt | ~ **de manifestation** | oath of manifestation (of disclosure) || Offenbarungseid | **prestation du (d'un)** ~ | taking an (of an) (the) (of the) oath || Eidesleistung *f*; Eidesablegung *f*; Leistung eines (des) Eides | **preuve par** ~ | evidence by taking the oath || Beweis *m* durch Eid (durch Eidesleistung) (durch Parteieid) | **réception du** ~ ① | administration of the oath || Abnahme *f* des Eides; Eidesabnahme; Beeidigung *f* | **réception du** ~ ② | swearing-in | Vereidigung *f*; Einschwörung *f* | **refus de** ~ | refusal to take an oath || Eidesverweigerung *f*; Verweigerung der Eidesleistung | **reniement (renonciation) par** ~ | abjuration; denial (renunciation) upon oath; oath of abjuration || Abschwörung *f*; Abschwören *n*; eidliche Entsagung *f* | ~ **de témoin**; ~ **testimonial** | oath taken by a witness || Zeugeneid | **violation de** ~ **(de la foi du serment)** | violation of one's oath; perjury || Verletzung *f* der Eidespflicht; Eidesverletzung; Eidbruch *m*.
★ ~ **décisoire** | decisive oath || Parteieid; Schiedseid | ~ **déclaratoire**; ~ **révélatoire** | oath of manifestation (of disclosure) || Offenbarungseid | ~ **déféré** | tendered oath || zugeschobener Eid | ~ **déféré par le juge**; ~ **déféré (imposé) d'office**; ~ **imposé**; ~ **supplétoire** | judicial oath || gerichtlich (von Amts wegen) auferlegter Eid; richterlicher Eid | **faux** ~ | false oath (swearing) || falscher Eid; Falscheid | ~ **sciemment faux** | prejury || wissentlich falscher Eid; Meineid | **prêter (faire) un faux** ~ | to perjure os.; to commit perjury; to swear falsely || einen falschen Eid schwören (leisten) | ~ **judiciaire**; ~ **prêté (à prêter) par-devant le juge** | judicial oath; oath sworn (to be sworn) before the judge || gerichtlicher Eid; vor Gericht (vor dem Richter) geleisteter (zu leistender) Eid; durch den Richter abgenommener (abzunehmender) Eid | ~ **préalablement prêté, le témoin déposa . . .** | the witness, duly sworn, declared and deposed . . . || nach vorheriger Eidesleistung erklärte der Zeuge . . . | ~ **professionnel** | oath of office; official oath || Diensteid; Amtseid.
★ **affirmer qch. sous (par)** ~ | to confirm sth. by oath; to take an oath upon sth.; to swear to sth. || einen Eid auf etw. ablegen; etw. beschwören (beeidigen); etw. eidlich erhärten (bestätigen) (bekräftigen) | **déclarer sous** ~ | to declare upon oath || eidlich (unter Eid) aussagen (erklären) | **déférer un (le)** ~ **à q.** | to tender an oath (the oath) to sb. || jdm. einen Eid (den Eid) zuschieben | **délier (relever) q. de son** ~ ; **rendre à q. son** ~ | to release sb. from his oath || jdn. von seinem Eid (seines Eides) entbinden | **dénier (renoncer à) qch. par** ~ | to abjure (to forswear) sth.; to deny (to renounce) sth. on (upon) oath | etw. abschwören; einer Sache eidlich entsagen | **déposer sous** ~ | to make oath and depose as witness; to give evidence upon oath || als Zeuge eidlich (unter Eid) aussagen; eine eidliche Zeugenaussage machen | **s'engager (se lier) par** ~ | to bind os. by oath (by an oath) || sich eidlich verpflichten | **être lié par** ~ | to be under oath (bound by oath) || sich eidlich verpflichtet haben; durch einen Eid gebunden sein; eidlich verpflichtet (gebunden) sein | **entendre (interroger) un témoin sous** ~ | to hear (to cross-examine) a witness under oath; to take evidence upon oath || einen Zeugen eidlich (unter Eid) vernehmen | **faire** ~ | to swear || schwören | **fausser (manquer à) (rompre) (trahir) (violer) son** ~ | to break (to violate) one's oath || seinen Eid brechen (verletzen) (nicht halten); eidbrüchig werden | **prêter** ~ ① | to take (to swear) an oath; to swear || einen Eid leisten (schwören); einen Eid (Schwur) ablegen | **prêter** ~ ② | to be sworn || beeidigt (unter Eid genommen) werden | **prêter** ~ ③ | to be sworn in || eingeschworen (vereidigt) werden | **incapacité de prêter** ~ | incapacity to take an oath || Eidesunfähigkeit *f* | **incapable de prêter** ~ | incapacitated from taking an oath || eidesunfähig; zur Eidesleistung unfähig | **contraindre q. à prêter** ~ | to constrain sb. to take the oath || jds. Eidesleistung erzwingen; jdn. zur Eidesleistung zwingen | **faire prêter** ~ **à q.** ① | to give sb. the oath || jdm. den Eid auferlegen | **faire prêter** ~ **à q.** ② | to put sb. upon his

oath; to administer an oath (the oath) to sb.; to swear sb. in ‖ jdn. beeidigen (vereidigen) (schwören lassen) (unter Eid nehmen); jdm. den Eid abnehmen | **référer un ~ (le ~) à q.** | to tender back an oath to sb. ‖ jdm. den Eid zurückschieben.
★ **par ~** ①; **sous ~** ① | upon (by) (on) oath ‖ auf Eid; eidlich | **par ~** ②; **sous ~** ② | under oath ‖ unter Eid.
**serré** *adj* | tight ‖ eng | **d'une écriture ~ e** | closely written ‖ eng beschrieben (geschrieben) | **enquête ~ e** | close investigation ‖ strenge (genaue) Untersuchung *f* | **logique ~ e** | close reasoning ‖ strenge Logik *f* | **marché ~** | tight market ‖ angespannte Marktlage *f* | **situation ~ e** | tight situation ‖ angespannte Lage *f*; schwierige Situation *f* | **surveillance ~ e** | close (strict) supervision ‖ strenge Aufsicht *f* | **traduction ~ e** | close (near) (literal) translation ‖ genaue (wortgetreue) (wörtliche) Übersetzung *f*.
**serré** *adv* Ⓐ [avec prudence] | **jouer ~** | to play a cautious game ‖ ein vorsichtiges Spiel spielen.
**serré** *adv* Ⓑ [fortement] | **mentir ~** | to lie consistently ‖ hartnäckig leugnen.
**serrer** *v* | **~ les liens (les nœuds) de l'amitié** | to draw the bonds of friendship closer ‖ die Bande der Freundschaft enger knüpfen | **~ une question de près** | to go closely into a question ‖ auf eine Frage genau (ausführlich) eingehen | **~ le texte de près** | to keep close to the text ‖ sich streng an den Text halten.
**serrure** *f* | lock ‖ Schloß *n* | **~ à combinaisons; ~ secrète** | combination lock ‖ Kombinationsschloß | **~ de sûreté** | safety lock ‖ Sicherheitsschloß | **~ inviolable** | tamper-proof lock ‖ einbruchsicheres Schloß | **brouiller la ~** | to tamper with the lock ‖ an dem Schloß (Verschluß) herumhantieren.
**servant** *adj* | **fonds ~** | servient tenement ‖ dienendes Grundstück *n*.
**serviable** *adj* | helpful; obliging; ready for service ‖ dienstfertig; dienstwillig; arbeitsbereit.
**service** *m* Ⓐ | service; work ‖ Dienst *m*; Dienstleistung *f* | **accomplissement d'un ~** | rendering of a service ‖ Leistung eines Dienstes | **être en activité de ~** | to hold (to be in) office ‖ im Amte sein | **~ d'ami** | act of friendship; friendly service (turn) ‖ Freundschaftsdienst *m* | **ancienneté de ~** | length (years) of service ‖ Dienstalter *n*; Rang *m* nach dem Dienstalter | **année de ~** | year of service (spent in service) ‖ Dienstjahr *n* | **ayant droit au ~** | employer; master; principal ‖ Dienstberechtigter *m*; Dienstherr *m*; Arbeitgeber *m* | **libre circulation (échange) des ~ s** | free movement (exchange) of services ‖ freier Dienstleistungsverkehr *m* | **contrat de ~ (de ~ s)** | contract of service (of employment); service (employment) contract ‖ Dienstvertrag *m*; Arbeitsvertrag; Dienstleistungsvertrag | **entrée en ~** | entering upon [one's] duties ‖ Dienstantritt *m*; Diensteintritt *m* | **état de ~** | employment; service ‖ Dienstverhältnis *n* | **états de ~** ① | record of service; service record ‖ Personalakt *m* | **états de ~** ② | written character; testimonial; personal reference ‖ Dienstzeugnis *n*; Arbeitszeugnis; Dienstbescheinigung *f* | **faute de ~** | breach (dereliction) of duty; malfeasance (negligence) in office ‖ dienstliches Verschulden *n*; Dienstvergehen *n*; Dienstvernachlässigung *f* | **heures de ~** | official (business) hours; hours of duty ‖ Dienststunden *fpl* | **incapacité de ~** | disablement ‖ Dienstbeschädigung *f*; Dienstunfähigkeit *f* | **indication (mention) de ~** | service instruction (notice) ‖ Dienstvermerk *m*; amtlicher Vermerk | **indications (instruction) (ordre) (règlement) de ~** | service regulations ‖ Dienstanweisung *f*; Dienstvorschrift *f* | **livret de ~** | service book ‖ Dienstbuch *n*; Arbeitsbuch *n* | **logement de ~** | lodgings pertaining to an office ‖ Dienstwohnung *f* | **louage de ~** | hire (hiring) of services; service (employment) contract ‖ Dienstvertrag *m*; Arbeitsvertrag | **obligation de ~ public** | public service obligation ‖ Verpflichtung *f* zu öffentlichen Dienstleistungen | **offre de ~** | offer (tender) of services ‖ Dienstanerbieten *n* | **porte de ~** | tradesmen's entrance ‖ Lieferanteneingang *m* | **prestation de ~ (de ~ s)** ① | rendering of service(s) ‖ Dienstleistung; Leistung *f* von Diensten | **prestation de ~** ② | service(s) rendered ‖ geleistete Dienste *mpl* | **libre prestation des ~ s** | free provision of services ‖ freier Dienstleistungsverkehr *m* | **pour raisons de ~** | for official reasons ‖ aus dienstlichen Gründen *mpl* | **rapport de ~** ① | employment; service ‖ Dienstverhältnis *n* | **rapport de ~** ② | written character; testimonial; personal reference ‖ Dienstzeugnis *n*; Arbeitszeugnis; Dienstbescheinigung *f* | **rémunération de ses ~ s** | remuneration for his services ‖ Entlohnung *f* für seine Dienste | **en rémunération de vos ~ s** | in consideration of (in payment for) your services ‖ als Vergütung *f* für Ihre (in Bezahlung *f* Ihrer) Dienste | **sceau de ~** | official seal (stamp) ‖ Dienstsiegel *n*; Dienststempel *m* | **supplément de ~** | service bonus ‖ Dienstzulage *f* | **temps de ~** | time spent in service; years of service ‖ Dienstzeit *f*; Dienstjahre *npl* | **temps de ~ militaire** | term of military service; draft term ‖ Militärdienstzeit *f* | **voyage de ~** | official journey ‖ Dienstreise *f*.
★ **bon pour le ~**; **prêt au ~** | in serviceable condition; in running order ‖ in betriebsfähigem (brauchbarem) (gebrauchsfähigem) Zustand *m*; dienstbereit; betriebsfähig | **~ militaire** | military service; army service; service in the army ‖ Wehrdienst *m*; Heeresdienst; Militärdienst [VIDE: **service** *m* Ⓔ] | **~ obligatoire** | compulsory service; liability to service ‖ Dienstpflicht *f*; Dienstzwang *m* | **~ s rendus** | services rendered ‖ geleistete Dienste *mpl*.
★ **engager ses ~ s; entrer en ~**; **prendre du ~** | to go into service; to engage one's services ‖ in Dienst gehen | **entrer au ~ de q.** | to enter into sb.'s service ‖ bei jdm. in Dienst treten (in Stellung

**service** *m* Ⓐ *suite*
gehen) | **être au ~ de q.** | to be in sb.'s service; to be employed by sb. || bei jdm. in Dienst stehen (sein); bei jdm. beschäftigt sein | **se mettre au ~ de q.** | to place (to put) os. at sb.'s disposal || sich jdm. zur Verfügung stellen | **mettre qch. en ~** | to put sth. into service || etw. in Dienst stellen; etw. in Betrieb nehmen | **offrir ses ~s** | to offer one's services || seine Dienste anbieten; sich anbieten | **prendre q. à son ~** | to take sb. into one's service; to retain the services of sb. || jdn. in Dienst nehmen; jdn. beschäftigen | **rémunérer q. de ses ~s** | to remunerate sb. for his services || jdn. für seine Dienste entlohnen | **rendre des ~s** | to render (to be of) service; to serve || Dienst (Dienste) tun (leisten); dienen | **rendre un ~ à q.** | to render (to do) sb. a service || jdm. einen Dienst erweisen.
★ **au ~; de ~; du ~; en ~** | in service; on duty; in charge; acting || im Dienst; vom Dienst; diensthabend; diensttuend | **hors de ~** ① | off duty || außer Dienst | **hors de ~** ② | retired from service; retired || im Ruhestand.

**service** *m* Ⓑ [fonctionnement organisé] | service || Dienst *m*; Betrieb *m* | **~ d'assistance** | emergency service || Hilfsdienst | **~ de camionnage** | cartage service || Rollfuhrdienst | **~ de chemin de fer** ① ; **~ de la voie ferrée; ~ ferroviaire; ~ ferré** | railway (railroad) (rail) service (traffic) || Eisenbahndienst; Bahndienst; Bahnbetrieb | **~ de chemin de fer** ② | railway line || Bahnlinie *f* | **~ à la clientèle** | service to the customers; service || Kundendienst | **~ des colis messageries** | express delivery service || Eilgutverkehr *m*; Expreßgutverkehr | **~ des colis postaux** | parcel post || Postpaketbeförderung *f* | **conversation de ~** | service call || Dienstgespräch *n* | **~ de courant** | supply of electricity || Stromversorgung *f* | **~ des douanes; ~ douanier** | customs service || Zolldienst | **~ des eaux** | water supply || Wasserversorgung *f* | **~ d'enregistrement** | official registration || Registerwesen *n*; Registerbehörden *fpl* | **état de ~** | working condition (order); workable condition || betriebsfähiger Zustand *m*; Betriebsfähigkeit *f* | **~ d'exploitation** | technical service || technische Abteilung *f*; Betriebsdienst | **~ de factage** | delivery service || Bestelldienst; Zustelldienst | **les ~s d'hygiène; le ~ de (de la) santé** | the health authorities *pl* (service) || die Gesundheitsbehörden *fpl*; das Gesundheitswesen *n* | **~ d' (des) informations** ① ; **~ de renseignement** | information (news) service || Nachrichtendienst; Nachrichtenwesen *n* | **~ d'informations** ② | intelligence service || Spionagedienst | **interruption de ~** | interruption of work (of service) (of operation) | Betriebsstörung *f* | **~ de marchandises** | goods (freight) (cargo) service || Frachtdienst; Güterverkehr *m* | **mise en ~** | putting into operation || Inbetriebnahme *f*; Inbetriebsetzung *f* | **~ de passagers; ~ de voyageurs** | passenger (travelling) service || Passagierdienst; Reisedienst; Personenbeförderung *f*; Passagierbeförderung | **~ du protefeuille** | bills department || Wechselabteilung *f* | **~ des postes** | mail (postal) service || Postdienst; Postverkehr *m* | **~ de radiocommunication** | wireless service || Funkdienst; Funkverkehr *m* | **~ de radio-diffusion** | wireless broadcasting (radio) service || Rundfunkdienst; Radiodienst | **le secteur (l'industrie) des ~s** | the services sector (industry) || die Dienstleistungssparte (das Dienstleistungsgewerbe) | **station-~; station de ~** | service (filling) station || Tankstelle *f* | **~ de sûreté** | security service || Sicherheitsdienst | **télégramme de ~** | service telegram (message) || Diensttelegramm *n* | **~ de transport aérien** | air transport service; air line || Luftverkehrslinie *f*; Lufttransportdienst | **~ de (du) travail** | labo(u)r service || Arbeitsdienst | **~ de vapeur de charge** | cargo (freight) service || Fracht(en)dienst.
★ **~ aérien** | air service || Flugdienst; Flugverbindung *f* | **~ aérien de messageries** | air parcel service || Luftpostpaketdienst | **~ postal aérien** | air mail service || Luftpostdienst; Luftpostverkehr *m* | **~ auxiliaire** | emergency service || Hilfsdienst | **~ diplomatique** | diplomatic service || diplomatischer Dienst | **~ express** ① | express service || Eildienst; Eilbeförderung *f* | **~ express** ② | express delivery service || Eilzustelldienst; Eilzustellung *f* | **~ ferroviaire de messageries** | railway parcels service || Bahnpaketpostdienst | **~ postal** | postal (mail) service || Postdienst; Postverkehr *m* | **~ postal des abonnements aux journaux** | newspaper delivery by mail || Postzeitungsdienst | **~ public** | public service || öffentlicher Dienst | **entreprise de ~ public** | public utility (utility company) || gemeinnütziges Unternehmen *n*; gemeinnützige Anstalt *f* | **~ routier** | road (road transport) (haulage) service || Straßentransportdienst; Straßentransport *m* | **~ téléphonique** | telephone service || Fernsprechverkehr *m*; Fernsprechdienst | **hors de ~** | out of (not in) service; out of operation; unserviceable || außer Betrieb.

**service** *m* Ⓒ [partie d'une administration] | department; division; office || Dienststelle *f*; Division *f*; Abteilung *f* | **~ administratif** | administrative office (department) || Verwaltungsstelle *f*; Dienststelle | **chef de ~** ① | official in charge || Amtsvorstand *m*; Amtsvorsteher *m* | **chef de ~** ② | head of department; department (departmental) head (chief) (manager) || Abteilungsleiter *m*; Abteilungschef *m* | **~ de la caisse** | cash department || Kassenabteilung *f* | [CEE] **les ~s de la Commission** | the Commission departments; the Commission staff || die Dienststellen der Kommission | **~ de la comptabilité** | accounts (accounting) department || Buchführung *f*; Buchhaltung *f* | **~ du (des) contentieux** | [company's] legal (solicitor's) department || Rechtsabteilung *f*; juristische Abteilung | **~ du courrier** | registry || Registratur *f* | **~ des émissions** | issue department || Emissionsabteilung *f* | **~ payeur** | paying department (office) || Zahlstelle *f* | **~ du personnel** | staff (personnel)

department || Personalabteilung *f* | ~ **de la répression des fraudes** | fraud department [of the criminal police] || Betrugsdezernat *n* [der Kriminalpolizei].
**service** *m* Ⓓ [signification] | service || Zustellung *f* | **interruption de** ~ | interruption of service || Unterbrechung *f* der Zustellung.
**service** *m* Ⓔ [~ de l'intérêt] | ~ **des dettes** | payment of interest on debts || Schuldendienst *m* | ~ **de l'emprunt** | service of a loan; loan service || Anleihedienst *m* | ~ **d'intérêts** | payment of interest || Zinsendienst *m* | ~ **d'intérêt et d'amortissement;** ~ **des intérêts et amortissements** | interest and amortisation payments || Zinsen und Tilgungsdienst *m* (Amortisationsdienst).
**service** *m* Ⓕ [~ militaire] | military service; service || Heeresdienst *m;* Militärdienst *m;* Wehrdienst *m* | ~ **en campagne** | field service || Kriegsdienst | **obligation de** ~ **;** ~ **obligatoire** | compulsory service (military service) || Heeresdienstpflicht; Militärdienstpflicht; Wehrpflicht *f* | ~ **actif** | active service; service with the colors || aktiver Heeresdienst | **être au** ~ **(en** ~ **actif) (en activité de** ~ **)** | to be in active service (on the active list) || im aktiven Dienst stehen; aktiv dienen | **bon pour le** ~ | fit (qualified) for service || militärdiensttauglich; diensttauglich; wehrfähig | **soumis au** ~ | subject to compulsory military service || militärdienstpflichtig; militärpflichtig | **être appelé au** ~ | to be called up || einberufen (einbezogen) werden | **faire son** ~ **(son temps de** ~ **)** | to do one's service (one's military service) || seinen Militärdienst (seine Dienstzeit) ableisten.
**service** *m* Ⓖ [action de servir] | service; attendance || Bedienung *f.*
**service** *m* Ⓗ [servitude] | ~ **foncier** | easement; easement charge; real servitude || Grunddienstbarkeit *f;* Servitut *f.*
**servile** *adj* | **copie** ~ **; imitation** ~ **; reproduction** ~ | slavish copy (imitation) || slavische Nachahmung *f* (Wiedergabe *f*).
**servir** *v* Ⓐ | to serve; to render service(s); to be of service || dienen; Dienst(e) tun (leisten).
**servir** *v* Ⓑ | ~ **de base** | to serve as basis || als Grundlage dienen | ~ **de garantie** | to serve as security || als Sicherheit dienen | ~ **de prétexte** | to serve as a pretext || als (zum) Vorwand dienen | **ne** ~ **à rien** | to serve no useful purpose || zwecklos (unnütz) sein.
**servir** *v* Ⓒ [payer les intérêts] | to pay the interest || die Zinsen zahlen; den Zinsendienst versehen | ~ **des obligations** | to serve bonds; to pay the interest on bonds || für Obligationen den Zinsendienst versehen.
**servir** *v* Ⓓ [~ dans l'armée] | to serve in the army (with the colo(u)rs) || beim Militär sein; beim Heer dienen; Militärdienst leisten | **en âge de** ~ | of military age || in wehrfähigem Alter.
**serviteur** *m* | servant || Bediensteter *m;* Diener *m* | ~ **à gages** | hired servant; manservant || Lohndiener |

~ **de l'Etat** | civil servant || Staatsbeamter *m;* Staatsdiener.
**servitude** *f* | easement; charge; servitude || Dienstbarkeit *f;* Servitut *f* | ~ **de passage** | right of way || Durchgangsrecht *n;* Wegerecht | **rachat d'une** ~ | commutation of an easement || Ablösung *f* einer Dienstbarkeit; Servitutenablösung *f* | **cadastre de** ~ **s** | property charge register || Register der Grunddienstbarkeiten | ~ **d'alignement** | obligation on site-owners to observe the building line || Grunddienstbarkeit zur Durchführung (zur Einhaltung) der Baufluchtlinie | ~ **de vue** | ancient lights *pl* || Fensterrecht *n;* Aussichtsrecht.
★ ~ **active** | affirmative (positive) easement || Dienstbarkeit, welche eine Leistung zum Gegenstand hat | ~ **foncière;** ~ **réelle;** ~ **prédiale** | real servitude; easement; charge || Grunddienstbarkeit; Prädialservitut | **libre de** ~ **s** | free of easements || frei von Dienstbarkeiten | ~ **passive** | negative easement || Dienstbarkeit, welche eine Unterlassung zum Gegenstand hat | ~ **personnelle** | personal servitude || persönliche Dienstbarkeit | ~ **personnelle restreinte** | limited personal servitude || beschränkt persönliche Dienstbarkeit | ~ **urbaine** | urban servitude || städtische Dienstbarkeit; Urbanalservitut | ~ **rurale** | rural servitude || ländliche Dienstbarkeit; Rustikalservitut.
★ **racheter une** ~ | to commute an easement || eine Dienstbarkeit (eine Servitut) ablösen.
**session** *f* | session || Sitzung *f;* Tagung *f* | **clôture de la** ~ | closing of the session || Schluß *m* der Tagung | ~ **parlementaire** | parliamentary session; session of parliament || Tagung des Parlaments; Sitzungsperiode *f;* Legislaturperiode | **se réunir en** ~ | to meet in session || zu einer Tagung zusammentreten.
**seul** *adj* | sole; single; only || alleinig; einzig; Allein ... | ~ **agent** | sole agent || Alleinvertreter *m;* alleiniger Agent *m* | ~ **concessionnaire;** ~ **distributeur** | sole (exclusive) distributor || Alleinvertreter *m* für den Vertrieb; alleiniger Verkaufsvertreter | ~ **exécuteur testamentaire** | sole executor || alleiniger Testamentsvollstrecker *m* | ~ **fabricant** | sole maker (manufacturer) || alleiniger Hersteller *m* (Fabrikant *m*); Alleinhersteller | ~ **en son genre** | unique | einzig in seiner Art; einzigartig | ~ **héritier** | sole heir || Alleinerbe *m* | ~ **héritière** | sole heiress || Alleinerbin *f* | ~ **inventeur** | sole inventor || Alleinerfinder *m* | ~ **propriétaire** | sole owner (proprietor) || alleiniger Eigentümer *m;* Alleineigentümer; Alleininhaber *m.*
**seule** *f* | ~ **de change** | single bill; sole bill of exchange || Solawechsel *m;* Wechsel in einer einzigen Ausfertigung.
**seulement** *adj* | solely || ausschließlich.
**sévère** *adj* | strict; rigid || streng | **censure** ~ | strict censorship || strenge Zensur *f* | **concurrence** ~ | strong (keen) (stiff) competition || scharfe Konkurrenz *f* | **discipline** ~ | strict discipline ~ strenge Disziplin *f* | **juge** ~ | severe judge || strenger

**sévère** *adj, suite*
Richter *m* | **mœurs ~s** | strict morals *pl* || strenge Moral *f* (Sitten *fpl*) | **au prix de pertes ~s** | with heavy losses || mit (unter) schweren Verlusten.
**sévèrement** *adv* | severely; strictly || streng; mit Strenge.
**sévérité** *f* | severity || Strenge *f* | **la ~ de la discipline** | the strictness of discipline || die Strenge der Disziplin | **la ~ d'une sentence** | the severity of a sentence || die Härte *f* eines Urteils | **traiter q. avec ~** | to deal severely with sb. || mit jdm. streng verfahren.
**sévices** *mpl* | mental cruelty; brutality || geistige Mißhandlung *f*; Brutalität *f* | **~ graves** | severe cruelty; gross maltreatment || grobe (schwere) Mißhandlung | **exercer des ~ graves sur q.** | to maltreat sb. grossly || jdn. grob (schwer) mißhandeln.
**sidérurgie** *f* [industrie sidérurgique] | **la ~** | the iron and steel industry || die Eisen- und Stahlindustrie *f*.
**siège** *m* Ⓐ [comme membre] | seat [as a member] || Sitz *m* [als Mitglied] | **~ au Conseil** | seat on the Council || Sitz im Rat; Ratssitz | **~ de député** | seat in the chamber || Abgeordnetensitz; Abgeordnetenmandat *n* | **le ~ du juge (des juges)** | the judge's bench; the Bench || die Richterbank *f* | **~ au Parlement** | seat in the Parliament (in the House) || Sitz im Parlament; Parlamentssitz | **~ au Sénat** | senatorial seat || Sitz im Senat; Senatssitz.
**siège** *m* Ⓑ [domicile] | registered office(s); domicile || Sitz *m*; Verwaltungssitz; Domizil *n* | **changement (transfert) de ~ ; transport du ~** | change of offices || Sitzverlegung *f* | **compte de ~** | head office account || Konto *n* der Hauptniederlassung | **~ de direction effective** | place (domicile) of actual control and management || Sitz der tatsächlichen Leitung | **~ d'exploitation** | place of business || Betriebssitz; Sitz des Unternehmens | **~ d'extraction** | pit; coal-mine || Bergwerk *n*; Zeche *f* | **~ du gouvernement** | seat of government || Sitz der Regierung; Regierungssitz | **~ d'une société; ~ social** | residence (seat) of a company; registered office (offices) of the company || Sitz der Gesellschaft; Gesellschaftssitz | **~ du tribunal** | seat of the court || Gerichtssitz; Gerichtsstelle *f*.
★ **~ administratif** | administrative headquarters *sing and pl* || Verwaltungssitz | **~ central; ~ principal** | head office || Zentralstelle *f*; Hauptsitz; Hauptbüro *n* | **~ commercial** | registered place of business || Geschäftssitz | **~ officiel** | official seat || Amtssitz | **~ statutaire** | registered office || satzungsmäßiger (eingetragener) Sitz.
★ **avoir son ~ à . . .** | to have its seat in (at) . . .; to be domiciled at . . . || seinen Sitz in . . . haben | **ayant son ~ à . . .** | with its domicile at . . . || mit Sitz in . . . .
**siège** *m* Ⓒ | siege || Belagerung *f* | **état de ~** | state of siege || Belagerungszustand *m* | **proclamation de l'état de ~** | proclamation of a state of siege || Verhängung *f* des Belagerungszustandes (des Standrechts) | **en état de ~** | in a state of siege; under martial law || im Belagerungszustand; unter Standrecht | **déclarer (proclamer) l'état de ~** | to declare (to proclaim) a state of siege; to proclaim (to establish) martial law || den Belagerungszustand verhängen (erklären); das Standrecht verhängen.
**siéger** *v* Ⓐ [avoir domicile] | **~ à . . .** | to have its head office(s) (its registered office) at . . . || das (sein) Hauptbüro den Sitz (seinen Sitz) in . . . haben.
**siéger** *v* Ⓑ [avoir siège comme membre] | **~ au Parlement** | to have a seat in (to sit in) Parliament; to be a member of Parliament || einen Sitz im Parlament haben; Mitglied des Parlaments sein | **~ au tribunal** | to be on the bench; to be a member of the court || Mitglied des Gerichts sein.
**siéger** *v* Ⓒ [être en séance] | to sit; to be in session || tagen | **le comité ne peut ~ valablement qu'à cinq membres ou plus** | five members consitute a quorum for the committee || das Kommittee (der Ausschuß) tagt rechtsgültig bei Anwesenheit von mindestens fünf Mitgliedern | **~ en comité secret** | to sit in camera || in geheimer Sitzung tagen | **~ en séance plénière** | to sit in plenary session || in Vollsitzung tagen.
**sigillaire** *adj* | **anneau ~** | signet ring || Siegelring *m*.
**sigillation** *f* | sealing; affixing of the seal (of seals) || Untersiegeln *n*; Siegelung *f*.
**signer** *v* | to sign; to subscribe; to underwrite || unterzeichnen; unterschreiben; zeichnen | **se ~** | to be signed || unterschrieben (unterzeichnet) werden; zur Unterzeichnung kommen | **~ un contrat** | to sign a contract || einen Vertrag unterzeichnen | **~ à un contrat** | to witness the signing of a contract || einen Vertrag als Zeuge mitunterschreiben | **~ un document** | to sign a document || eine Urkunde unterzeichnen (unterfertigen) | **~ son engagement** | to sign on || sich anstellen (engagieren) lassen | **~ la paix** | to make peace || Frieden schließen | **pouvoir de ~** | power to sign; signing power || Zeichnungsberechtigung *f*; Zeichnungsbefugnis *f* | **~ en blanc** | to sign in blank || in blanko zeichnen.
**signal** *m* | signal; sign || Zeichen *n*; Signal *n* | **~ d'alarme** | alarm signal || Alarmsignal | **corde de ~ d'alarme** | communication cord || Notbremse *f* | **~ d'arrêt** ① | stop signal || Haltesignal | **~ d'arrêt** ② | stop light || Stopplicht *n* | **~ de détresse** | distress signal || Notsignal | **~ d'incendie** | fire alarm || Feueralarm *m* | **~ de route** ① | road (traffic) (control) sign || Straßenverkehrszeichen; Verkehrszeichen | **~ de route** ② | road warning || Warnzeichen; Warntafel *f* | **donner un ~** | to give a signal; to signal || ein Signal (ein Zeichen) geben.
**signalé** *adj* Ⓐ [de marque] | well-known; prominent; of mark || bekannt; angesehen; hervorragend; prominent.
**signalé** *adj* Ⓑ [reconnu; notoire] | generally known; notorious || allgemein bekannt; notorisch.

**signalé** *adj* Ⓒ [remarquable] | remarkable; conspicuous || bemerkenswert.
**signalé** *part* | **mériter d'être ~** | to be worth recording || wert sein, festgehalten zu werden.
**signalement** *m* Ⓐ [description] | description || Beschreibung *f.*
**signalement** *m* Ⓑ [description d'une personne] | description of a person || Personalbeschreibung *f;* [die] Personalien *pl;* Signalement *n* | **donner le ~ de q.** | to describe sb.; to give a description of sb. || von jdm. eine Personalbeschreibung geben; jds. Personalien geben (angeben).
**signaler** *v* Ⓐ [appeler l'attention sur] | **~ un fait** | to refer (to make reference) to a fact || auf eine Tatsache hinweisen | **~ un livre à q.** | to indicate a book to sb. || jdm. ein Buch nennen | **~ qch.** | to point out sth. || auf etw. hinweisen (aufmerksam machen) | **~ qch. à q.**; **~ qch. à l'attention de q.** | to call (to draw) sb.'s attention to sth.; to bring sth. to sb.'s attention; to point out sth. to sb. || jdn. auf etw. besonders hinweisen; jds. Aufmerksamkeit auf etw. lenken.
**signaler** *v* Ⓑ [dénoncer] | **~ q.** | to report sb. to the police || jdn. der Polizei melden; jdn. bei der Polizei anzeigen.
**signaler** *v* Ⓒ [donner le signalement] | **~ q.** | to describe sb.; to give a description of sb. || von jdm. eine Personalbeschreibung geben; jds. Personalien geben (angeben).
**signaler** *v* Ⓓ [donner un signal] | to give a signal; to signal || ein Zeichen (Signal) geben; signalisieren.
**signaler** *v* Ⓔ [marquer] | to signalize || kennzeichnen; markieren.
**signaler** *v* Ⓕ [rendre remarquable] | **se ~ par qch.** | to distinguish os. by sth. || sich durch etw. auszeichnen.
**signalétique** *adj* | **état ~** | descriptive return || Stammrollenauszug *m* | **feuille ~** | description || Personalbeschreibung *f;* [die] Personalien *pl.*
**signalisateur** *m* | traffic indicator; signalling device || Richtungsanzeiger *m;* Winker *m;* Vorrichtung *f* zum Anzeigen der Fahrtrichtung.
**signalisation** *f* Ⓐ | signalling || Signalisieren *n;* Übermittlung *f* von Signalen.
**signalisation** *f* Ⓑ | **poteau de ~** | traffic (road) sign; control signal; signpost || Verkehrszeichen *n;* Wegweiser *m* | **~ des routes;** **~ des rues;** **~ routière** | system of road signs; traffic signs; signposting || Straßenbezeichnung *f;* Straßenmarkierung *f;* Wegemarkierung *f.*
**signataire** *m* | signatory; signer || Unterzeichner *m;* Unterzeichneter *m;* Signatar *m* | **les ~s** | the signatory powers (states); the signatories || die Signatarmächte *fpl;* die unterzeichneten Staaten *mpl* | **~ d'un contrat** | signatory to a contract (to an agreement) || Unterzeichner eines Vertrages | **les ~s d'une convention (d'un traité)** | the signatories to a treaty || die Signatarmächte *fpl* (die Signatarstaaten *mpl*) eines Abkommens (einer Übereinkunft).

**signataire** *adj* | **les gouvernements ~s** | the signatory governments || die unterzeichneten Regierungen *fpl* | **les Etats (les pays) ~s** | the signatory states || die Signatarstaaten *mpl* | **les puissances ~s** | the signatory powers || die Signatarmächte *fpl.*
**signature** *f* Ⓐ [action de signer] | signing; execution || Unterzeichnung *f;* Unterfertigung *f;* Zeichnung *f* | **la ~ du contrat** | the signing (the execution) of the contract || die Unterzeichnung des Vertrages; die Vertragsunterzeichnung | **extorsion de ~** | extortion of a signature || Erzwingung *f* der Unterschrift | **protocole de ~** | protocol of signature || Zeichnungsprotokoll *n* | **mettre un document à la ~** | to present a document for signature (for execution) || eine Urkunde zur Unterzeichnung vorlegen | **le document est à la ~ chez le ministre** | the document is before the minister to be signed (for signature) || das Dokument liegt dem Minister zur Unterzeichnung vor | **surprendre une ~** | to obtain a signature by fraud || eine Unterschrift erschleichen.
**signature** *f* Ⓑ | signature; signature of one's name || Unterschrift *f;* Namensunterschrift *f;* Handzeichen *n* | **authenticité d'une ~** | authenticity of a signature || Echtheit *f* einer Unterschrift | **certification de ~s** | attestation of signatures || Unterschriftsbeglaubigung *f* | **jeton de ~** | signing fee || Unterschriftsgebühr *f* | **livre de ~s** | signature book || Unterschriftenbuch *n* | **signe servant de ~** | sign manual; cross || Handzeichen *n* | **spécimen de ~** | specimen signature || Unterschriftsprobe *f;* Unterschriftsmuster *n.*

★ **~ autographiée** | facsimile signature || Faksimileunterschrift *f;* Faksimilestempel *m* | **~ nominale** | signature (subscription) of one's name || Namensunterschrift *f* | **~ sociale** | signature of a firm || Zeichnung *f* einer Firma; Firmenzeichnung *f;* Firmierung *f.*

★ **apporter (apposer) sa ~ à un acte** | to set one's hand (one's signature) to a deed; to sign a document || einer Urkunde seine Unterschrift beifügen (beisetzen); eine Urkunde unterzeichnen | **certifier une ~ conforme** | to authenticate (to certify the authenticity of) a signature || die Echtheit (Richtigkeit) einer Unterschrift beglaubigen | **déposer une ~** | to lodge a (specimen) signature || ein Unterschriftsmuster geben | **légaliser une ~** | to legalize a signature || eine Unterschrift beglaubigen | **faire légaliser sa ~** | to have one's signature legalized || seine Unterschrift beglaubigen lassen | **porter la ~ de q.** | to bear sb.'s signature; to be signed by sb. || jds. Unterschrift tragen; von jdm. unterzeichnet sein | **présenter qch. à q. pour la ~** | to present (to submit) sth. to sb. for signature || jdm. etw. zur Unterschrift (zur Unterzeichnung) vorlegen | **vérifier l'authenticité d'une ~** | to check the authenticity of a signature || die Echtheit einer Unterschrift überprüfen (nachprüfen).
**signature** *f* Ⓒ [droit de signer] | **~ collective** | joint signature || Gesamtzeichnung *f* | **avoir la ~ collec-**

**signature** *f* Ⓒ *suite*
**tive** | to have joint signature || berechtigt sein, gemeinsam zu zeichnen | ~ **individuelle** | single signature || Einzelzeichnung *f* | **avoir la** ~ | to have power to sign || Zeichnungsberechtigung haben; zeichnungsberechtigt sein.

**signaux** *mpl* | **code de (à)** ~ | signal book (code) || Signalbuch *n;* Signalcode *m* | **transmission de** ~ | signalling || Übermittlung *f* von Signalen.

**signe** *m* Ⓐ [marque] | sign; mark || Zeichen *n;* Marke *f* | ~ **d'identité** | identity (identification) mark || Erkennungsmarke; Erkennungszeichen | **langage par** ~ **s** | sign language | Zeichensprache *f* | ~ **de renvoi** | reference mark || Verweisungszeichen | ~ **servant de signature** | sign manual || Handzeichen.
★ ~ **conventionnel** | agreed sign || vereinbartes (verabredetes) Zeichen | ~ **distinctif** | distinctive mark || Unterscheidungszeichen; Unterscheidungsmerkmal *n.*
★ **faire** ~ **à q. de faire qch.** | to signal sb. to do sth. || jdm. bedeuten (ein Zeichen geben), etw. zu tun | **marquer qch. d'un** ~ | to mark (to earmark) sth.; to put a mark on sth. || etw. mit einem Kennzeichen (Merkmal) versehen; etw. markieren.

**signe** *m* Ⓑ [manifestation extérieure] | mark; token || [äußeres] Zeichen *n* | ~ **de bienveillance** | mark of good-will || Zeichen des Wohlwollens | ~ **de dépit** | mark of resentment || Zeichen des Unwillens | ~ **de reconnaissance** | sign of recognition || Zeichen der Anerkennung | ~ **des temps** | sign of the times || Zeichen der Zeit | **en** ~ **de** | as a token (mark) of || zum (als ein) Zeichen des (der).

**signé** *part* | ~ **en bonne et due forme** | duly signed; signed in due and proper form || rechtsverbindlich unterzeichnet.

**signification** *f* Ⓐ [portée] | meaning; signification || Bedeutung *f;* Sinn *m* | ~ **impliquée** | implied meaning; implication || unterstellter Sinn; Unterstellung *f.*

**signification** *f* Ⓑ [service] | service; formal notice || Zustellung *f;* förmliche Anzeige *f* (Mitteilung *f*) | **acte de** ~ | proof of service || Zustellungsurkunde *f;* Zustellungsnachweis *m* | ~ **par avis public;** ~ **par (par voie de) notification publique;** ~ **publique** | service by public notice; public notification || öffentliche Zustellung; Zustellung durch öffentliche Bekanntmachung | ~ **de la demande** | service of the writ (writ of summons) || Zustellung der Klage (der Klageschrift); Klagzustellung | ~ **par la poste;** ~ **postale** | service (notification) by mail (by the post) || Zustellung durch die Post | ~ **personnelle** | personal service || persönliche Zustellung | ~ **subrogatoire** | substituted service || Ersatzzustellung.

**significative** *adj* | **d'une manière** ~ | significantly || bedeutsamerweise.

**signifier** *v* Ⓐ | to mean; to signify || bedeuten.

**signifier** *v* Ⓑ [faire connaître] | to serve; to give formal notice || zustellen; förmlich anzeigen | ~ **une assignation à q.** | to serve a writ on sb.; to serve sb. with a writ || jdm. einen Schriftsatz zustellen | ~ **une citation à q.** | to serve a summons on sb.; to serve sb. with a summons || jdm. eine Ladung zustellen | ~ **son congé à q.** | to give sb. notice (notice of dismissal) || jdm. kündigen; jdm. seine Kündigung geben | ~ **qch. par la poste** | to serve sth. by post || etw. durch die Post zustellen | ~ **qch. à q.** | to serve sth. on sb. || jdm. etw. zustellen.

**silence** *m* | secrecy || Verschwiegenheit *f;* Geheimhaltung *f* | **acheter le** ~ **de q.** | to bribe sb. to silence || jds. Schweigen erkaufen | **dans le** ~ **du contrat** | unless otherwise stated (specified) (provided) in the contract || wenn im Vertrag nicht anderweitig bestimmt (nichts Anderweitiges bestimmt ist) | **garder le** ~ | to observe (to keep) silence; to keep silent || Stillschweigen bewahren (beobachten) | **imposer (faire jurer) le** ~ **à q.** | to bind sb. to secrecy; to enjoin silence on sb. || jdn. zur Verschwiegenheit (zum Stillschweigen) verpflichten | **passer qch. sous** ~ | to pass over sth. in silence || etw. mit Stillschweigen übergehen | **préparer qch. dans le** ~ | to prepare sth. in secrecy || etw. insgeheim vorbereiten.

**simple** *adj* Ⓐ | simple || einfach | **avarie(s)** ~ **(s)** | particular (common) (ordinary) average || einfache (besondere) Havarie *f* | **banqueroute** ~ | simple (casual) failure || einfacher Bankrott *m* | **billet** ~ | single ticket || einfache Fahrkarte *f;* einfacher Fahrschein *m;* Fahrkarte für die Hinreise | **billet** ~ | note of hand; promissory note || Handschuldschein *m;* Handschein | **gens** ~ **s** | | plain (unpretentious) people || einfache Leute *pl* | **tribunal de** ~ **police** | police court || Polizeistrafgericht *n* | **sur un** ~ **soupçon** | on a mere (bare) suspicion || auf bloßen Verdacht *m* hin | **la vérité pure et** ~ | the plain truth || die nackte Wahrheit *f* | **vol** ~ | larceny; theft; simple larceny || einfacher Diebstahl *m* | **pur et** ~ | pure and simple || einfach; ganz einfach.

**simple** *adj* Ⓑ [ordinaire] | ordinary; common || gewöhnlich.

**simplement** *adv* | **purement et** ~ ① | simply and solely; purely and simply || ganz einfach | **purement et** ~ ② | unreservedly; without reserve || vorbehaltlos.

**simplicité** *f* | simplicity || Einfachheit *f.*

**simplifiable** *adj* | capable of simplification || zu vereinfachen.

**simplificateur** *adj* | simplifying || Vereinfachungs . . .

**simplification** *f* | simplification || Vereinfachung *f* | **apporter des** ~ **s à un procédé** | to simplify a process || ein Verfahren vereinfachen.

**simplifié** *adj* | **procédé** ~ | simplified method (process) || vereinfachtes Verfahren *n.*

**simplifier** *v* | to simplify || vereinfachen | **se** ~ | to become simplified || vereinfacht werden.

**simulacre** *m* | semblance || [der] äußere Anschein | ~ **de république** | sham republic || Scheinrepublik *f* | **faire le** ~ **de faire qch.** | to pretend to do sth. || vorgeben, etw. zu tun.

**simulateur** *m* Ⓐ | simulator || Simulant *m.*

**simulateur** *m* Ⓑ [faux malade] | malingerer ‖ Simulant; einer, der sich krank stellt.
**simulation** *f* | simulation; feint ‖ Fingierung *f;* Vortäuschung *f* | ~ **de maladie** | malingering ‖ Simulieren *n.*
**simulé** *adj* Ⓐ | **facture** ~ **e** | pro forma invoice (account) ‖ Proformarechnung *f.*
**simulé** *adj* Ⓑ | feigned; fictitious; simulated; sham; bogus ‖ fingiert; vorgetäuscht; simuliert | **acte** ~ ①; **affaire** ~ **e** | sham (bogus) (fictitious) (simulated) transaction ‖ fingiertes Geschäft *n;* Scheingeschäft | **acte** ~ ② | sham (fictitious) contract ‖ fingierter Vertrag *m;* Scheinvertrag | **dette** ~ **e** | simulated debt ‖ fingierte Forderung; Scheinforderung | **vente** ~ **e** ① | sham (pro forma) purchase ‖ Scheinkauf *m* | **vente** ~ **e** ② | fictitious (pro forma) sale ‖ Scheinverkauf *m.*
**simuler** *v* | to simulate; to feign ‖ simulieren; vortäuschen; fingieren | ~ **l'ignorance** | to pretend ignorance ‖ Unkenntnis vorgeben | ~ **une maladie** | to feign illness; to malinger ‖ eine Krankheit vortäuschen (simulieren).
**simultané** *adj* | simultaneous ‖ gleichzeitig.
**simultanéité** *f* | simultaneousness ‖ Gleichzeitigkeit *f.*
**simultanément** *adv* | **publié** ~ **à ... et à ...** | published simultaneously at ... and at ... ‖ gleichzeitig in ... und in ... bekanntgemacht (bekanntgegeben).
**sincère** *adj* Ⓐ | genuine ‖ echt; aufrichtig.
**sincère** *adj* Ⓑ | [correct] | **comptes** ~ **s et réguliers** | true and correct (true and fair) accounts ‖ wahre und richtige Bilanzen.
**sincèrement** *adv* | genuinely ‖ aufrichtigerweise.
**sincérité** *f* | genuineness ‖ Echtheit *f;* Aufrichtigkeit *f.*
**singularité** *f* | singularity; peculiarity; special feature ‖ Eigenheit *f;* Eigentümlichkeit *f;* Eigenart *f.*
**singulier** *adj* Ⓐ | singular; peculiar ‖ eigenartig; eigentümlich.
**singulier** *adj* Ⓑ [remarquable] | remarkable ‖ bemerkenswert.
**sinistre** *m* Ⓐ | accident; loss (damage or loss) by accident ‖ Unfall *m;* schadenbringendes Ereignis *n;* Verlust *m* (Beschädigung *f* oder Verlust) durch Unfall | **en cas de** ~ ① | in case of loss ‖ bei Eintritt des Verlustfalles; im Verlustfall; bei Verlust | **en cas de** ~ ② | in case of damage ‖ im Falle der Beschädigung | ~ **partiel** | partial loss ‖ teilweiser Verlust; Teilverlust | ~ **total** | total loss ‖ Totalverlust | **évaluer le** ~ | to estimate the loss (the damage) ‖ den Verlust (den Schaden) abschätzen.
**sinistre** *m* Ⓑ [catastrophe] | catastrophe; disaster ‖ Katastrophe *f;* schweres Unglück *n* | ~ **en mer** | disaster at sea ‖ Schiffskatastrophe.
**sinistre** *m* Ⓒ [cas d'assurance] | **en cas de** ~ | in case of damage or loss ‖ bei Eintritt des Versicherungsfalles; im Versicherungsfalle.
**sinistre** *m* Ⓓ [naufrage] | wreck; shipwreck ‖ Schiffbruch *m.*

**sinistré** *m* | **le** ~ | the victim of a disaster ‖ der Unfallgeschädigte | **les** ~ **s** | the victims ‖ die Geschädigten *mpl.*
**sinistré** *adj* Ⓐ [avarié] | damaged ‖ beschädigt; zu Schaden gekommen.
**sinistré** *adj* Ⓑ [endommagé par le feu] | damaged by fire ‖ durch Brand beschädigt (geschädigt).
**sinistré** *adj* Ⓒ [détruit par le feu] | destroyed by fire; burned ‖ durch Brand zerstört; verbrannt.
**sinistré** *adj* Ⓓ [perdu] | lost ‖ zu Verlust gegangen.
**sinistré** *adj* Ⓔ [naufragé] | wrecked ‖ gescheitert; schiffbrüchig | **marchandises** ~ **es** | wrecked goods (cargo) ‖ Strandgut *n;* Schiffbruchsgut *n;* gestrandete Güter *npl.*
**sis** *adj* | situate; situated; located ‖ gelegen; liegend; belegen.
**situation** *f* Ⓐ | state; condition; position; situation ‖ Lage *f;* Zustand *m* | ~ **des affaires** | business situation; state of business ‖ Geschäftslage; Geschäftsstand *m* | ~ **de (de la) caisse** | cash position ‖ Kassenlage | ~ **de fortune** | financial position (status) ‖ Vermögenslage | **la gravité de la** ~ | the seriousness of the situation ‖ der Ernst der Lage | ~ **du marché** | condition (situation) of the market; market conditions *pl* (situation) ‖ Marktlage; Konjunktur *f.*
★ **dans une bonne** ~ | in a good situation; in comfortable (easy) (good) circumstances ‖ in guten Verhältnissen; wohlhabend; vermögend | ~ **dépendante** | dependent condition ‖ Abhängigkeitsverhältnis *n* | ~ **difficile** | predicament ‖ unangenehme (mißliche) (bedrängte) Lage | ~ **économique** | economic conditions (situation) ‖ Wirtschaftslage; wirtschaftliche Lage | ~ **économique générale** | general economic condition(s) ‖ wirtschaftliche Gesamtlage | ~ **embarrassante** | embarrassing situation ‖ heikle Lage | ~ **extérieure** | foreign situation ‖ außenpolitische Lage | ~ **financière** | financial position (situation) (status) (standing) ‖ finanzielle Lage; Finanzlage | ~ **générale** | general situation ‖ allgemeine Lage | ~ **grave** | serious situation ‖ ernste Lage | ~ **juridique** | legal situation (position) (status) ‖ Rechtslage; Rechtsstellung *f;* rechtlicher Status *m* | ~ **monétaire** | monetary situation ‖ Währungslage | ~ **patrimoniale;** ~ **pécuniaire** | pecuniary circumstances; financial situation ‖ Vermögensverhältnisse; finanzielle Lage; Vermögenslage | ~ **sociale** | social position; station in life ‖ gesellschaftliche (soziale) Stellung *f* | ~ **tendue** | tense situation ‖ gespannte (angespannte) Lage (Situation).
★ **consolider sa** ~ | to strengthen one's position ‖ seine Stellung befestigen | **être en** ~ **de faire qch.** | to be in a position to do sth. ‖ in der Lage sein, etw. zu tun | **exposer la** ~ | to explain the situation ‖ die Lage erklären (auseinandersetzen).
**situation** *f* Ⓑ [état de ~] | statement; return; report ‖ Ausweis *m;* Bericht *m* | ~ **de la banque** | statement (return) of the bank; bank return (statement) ‖ Bankausweis *m;* Bankabschluß *m;* Bank-

**situation** *f* Ⓑ *suite*
bericht *m* | ~ **de (de la) caisse** | cash report || Kassenausweis | ~ **de trésorerie** | financial statement; statement of finances || Finanzbericht | ~ **budgétaire** | budget statement || Haushaltsausweis | ~ **mensuelle** | monthly return (statement) || Monatsausweis.

**situation** *f* Ⓒ | **plan de la** ~ | survey || Lageplan *m* | ~ **géographique** | geographical position || geographische Lage *f*.

**smicard** *m* [personne recevant le SMIC: le salaire interprofessionnel de croissance] | person receiving the statutory minimum wage || Empfänger *m* des gesetzlichen Mindestlohns.

**sobriété** *f* [austérité] | **plan de** ~ | austerity plan (programme) || auf Einfachheit (Sparsamkeit) (Einschränkung) abgestellter Plan.

**social** *adj* Ⓐ | social | sozial | **assistance** ~ **e; prévoyance** ~ **e** | social welfare || soziale Fürsorge *f* (Wohlfahrt *f*); Sozialfürsorge | **œuvre de l'assistance** ~ **e** | welfare organization | Fürsorgeverband *m;* Wohlfahrtsverband | **service de l'assistance** ~ **e** | public welfare organization || öffentliche Wohlfahrtseinrichtung *f* | **assurance** ~ **e** | social (national) insurance || staatliche Sozialversicherung *f* | **les assurances** ~ **es** | social security || die sozialen Versicherungseinrichtungen *fpl* | **charges** ~ **es** | social contributions || soziale Lasten *fpl* (Abgaben *fpl*) | **comité** ~ | social committee || Sozialausschuß *m* | **crédit** ~ | social credit || Sozialkredit *m* | **en déséquilibre** ~ | socially unbalanced || sozial (in der sozialen Ordnung) unausgeglichen | **fonds** ~ | social fund || Sozialfonds *m;* sozialer Hilfsfonds | **institution** ~ **e** | social (welfare) institution || soziale Einrichtung *f* | **l'intérêt** ~ | the public interest || das öffentliche Interesse *n* | **justice** ~ **e** | social justice || soziale Gerechtigkeit *f* | **législation** ~ **e** | social legislation || Sozialgesetzgebung *f* | **les partenaires** ~ **aux** | employers and labo(u)r; both sides of industry || die Sozialpartner *mpl* | **politique** ~ **e** | social policy || Sozialpolitik *f* | **problèmes** ~ **aux (d'ordre** ~ **)** | social problems || soziale (sozialpolitische) Probleme *npl* | **le produit** ~ | the national product || das Sozialprodukt *n* | **le produit** ~ **brut** | the gross national product || das Bruttosozialprodukt *n* | **pour des raisons d'ordre** ~ | for (because of) social reasons || aus sozialen Gründen *npl* | **réforme** ~ **e** | social reform || Sozialreform *f* | **science** ~ **e** | sociology; social science || Sozialwissenschaft *f* | **la sécurité** ~ **e** | social insurance || die Sozialversicherung *f* | **statistique** ~ **e** | sociological statistics *pl* | Sozialstatistik *f* | **le système** ~ | the social system (order) || die soziale Ordnung *f;* die Sozialordnung | **la structure** ~ **e** | the social structure || die gesellschaftliche (soziale) Struktur *f*.

**social** *adj* Ⓑ [concernant une société de commerce] | corporate; company ... || Gesellschafts ... | **actif** ~ **; masse** ~ **e** | assets *pl* of the company; corporate assets || Aktiven *npl* (Aktivvermögen *n*) der Gesellschaft; Gesellschaftsvermögen | **année** ~ **e; exercice** ~ | business (financial) year of the company || Geschäftsjahr *f* (Rechnungsjahr) (Wirtschaftsjahr) der Gesellschaft; Gesellschaftsjahr | **apport** ~ ① | assets *pl* brought into the company || Einbringen *n* in die Gesellschaft | **apport** ~ ② | business share || Gesellschaftseinlage *f* | **cachet** ~ | corporate (common) seal || Gesellschaftssiegel *n* | **capital** ~ **; fonds** ~ ① | capital of the company; company capital; registered (authorized) capital || Gesellschaftskapital *n;* Grundkapital; Stammkapital | **fonds** ~ ② | assets *pl* of the company || Gesellschaftsvermögen *n* | **créanciers** ~ **aux** | creditors of the company || Gesellschaftsgläubiger *mpl* | **domicile** ~ **; siège** ~ | registered office (offices) of the company || Sitz *m* der Gesellschaft; Gesellschaftssitz | **objet** ~ | purpose of the company || Gesellschaftszweck *m* | **obligations** ~ **es** | liabilities of the company || Verbindlichkeiten *fpl* der Gesellschaft | **part** ~ **e** | business (partnership) share; share || Geschäftsanteil *m* | **le patrimoine** ~ | the company's net assets || das Gesellschaftsvermögen | **raison** ~ **e** | company (corporate) name || Gesellschaftsfirma *f;* Firma der Gesellschaft | **signer la raison** ~ **e** | to sign the company name (the firm name) || die Gesellschaft (die Firma) zeichnen | **la signature** ~ **e** | the signature of the company (of the firm) || die Gesellschaftszeichnung *f;* die Firmenzeichnung *f*.

**social** *adj* Ⓒ | **centre** ~ | social centre || gesellschaftlicher Mittelpunkt *m* | **conflit** ~ **; guerre** ~ **e** | class war (warfare) || Klassenkampf *m* | **le contrat** ~ **; l'ordre** ~ **; le pacte** ~ **; le traité** ~ | the social order || die soziale (staatliche) Ordnung *f;* die Gesellschaftsordnung *f* | **devoirs** ~ **aux** | social duties (engagements) || gesellschaftliche Pflichten *pl* (Verpflichtungen *fpl*) | **échelle** ~ **e** | social scale || gesellschaftliche Rangordnung *f* | **l'édifice** ~ | the social structure || die soziale (gesellschaftliche) Struktur *f* | **inégalités** ~ **es** | social inequalities || soziale Unterschiede *mpl* | **position** ~ **e** | social position || gesellschaftliche (soziale) Stellung *f* | **rang** ~ | social rank (status) || gesellschaftliche (soziale) Rangstufe *f;* Rangstellung *f* in der Gesellschaft; gesellschaftlicher Rang *m* | **la vie** ~ **e** | the life in the social community; the community life || das Leben in der sozialen Gemeinschaft; das soziale Leben; das Gemeinschaftsleben.

**socialisation** *f* | socialization || Sozialisierung *f;* Verstaatlichung *f* | **la** ~ **des moyens de production** | socialization of the means *pl* of production || die Sozialisierung der Produktionsmittel.

**socialiser** *v* | **la propriété** | to socialize (to nationalize) property || das Eigentum verstaatlichen (sozialisieren).

**sociétaire** *m* Ⓐ | associate; partner; member of the (of a) company || Gesellschafter *m;* Teilhaber *m*.

**sociétaire** *m* Ⓑ [sociétaire d'une société anonyme] | shareholder; stockholder || Aktionär *m*.

**sociétairement** *adv* | corporate ... || gesellschaftlich.

**sociétariat** *m* | full membership ‖ Vollmitgliedschaft *f.*
**société** *f* Ⓐ [compagnie; association] | company; association ‖ Gesellschaft *f*; Vereinigung *f* | **acte (acte constitutif) (articles) de ~** | memorandum (deed) (articles) of association; articles (deed) contract of partnership; certificate of incorporation; partnership deed ‖ Gesellschaftsvertrag *m*; Gesellschaftsgründungsvertrag; Gesellschaftssatzung *f*; Gesellschaftsstatut *n* | **~ par actions** | stock (joint stock) company ‖ Aktiengesellschaft; Gesellschaft auf Aktien | **affiliation à une ~** | entering a company ‖ Eintritt *m* in eine Gesellschaft | **affiliation entre deux ~s** | merger of two companies ‖ Fusion *f* zweier Gesellschaften | **~ d'armement** | shipping (liner) company ‖ Reedereigesellschaft; Reederei *f* | **~ d'assurance(s)** | insurance (assurance) company ‖ Versicherungsgesellschaft; Versicherungsverein *m* | **~ d'assurances mutuelles** | mutual insurance company; mutual office ‖ Versicherungsverein *m* auf Gegenseitigkeit | **~ des auteurs** | authors' association ‖ Autorenvereinigung; Autorenverband *m* | **~ de banque** | banking company ‖ Bankgesellschaft | **caisse de la ~** | cash of the company ‖ Gesellschaftskasse *f* | **~ au capital de ...** | company with a capital (capitalization) of ... ‖ Gesellschaft mit einem Kapital von ... | **~ à capital variable** | company with a floating capital ‖ Gesellschaft mit veränderlichem Stammkapital | **~ de capitalisation; ~ de capitaux; ~ de finance; ~ de financement** | financing (finance) company ‖ Kapitalgesellschaft; Finanz(ierungs)gesellschaft | **~ en commandite; ~ en commandite simple** | limited partnership ‖ Kommanditgesellschaft | **~ en commandite par actions** | partnership limited by shares; limited partnership with a share capital ‖ Kommanditgesellschaft auf Aktien; Kommanditaktiengesellschaft | **~ de commerce** | trading company (partnership) ‖ Handelsgesellschaft | **comptabilité de ~s** | company bookkeeping ‖ Gesellschaftsbuchführung *f* | **constitution d'une ~** | establishment (incorporation) of a company ‖ Gründung *f* (Errichtung *f*) einer Gesellschaft; Gesellschaftsgründung | **~ de construction navale (maritime) (de navires)** | shipbuilding company ‖ Schiffbaugesellschaft | **~ de contrôle** | holding company ‖ Holdinggesellschaft | **créateur de ~s** | company promoter ‖ Gesellschaftsgründer *m* | **dette de la ~** | partnership debt ‖ Gesellschaftsschuld *f* | **les dettes (les engagements) de la ~** | the debts of the company ‖ die Gesellschaftsschulden *fpl* | **action tendant à la dissolution d'une ~** | application to wind up a company ‖ Klage *f* auf Auflösung einer Gesellschaft | **~ de droit commercial** | company set up under (as defined by) commercial law ‖ Gesellschaft des Handelsrechts | **~ d'exploitation** ① | development company; realization corporation ‖ Verwertungsgesellschaft | **~ d'exploitation** ② | manufacturing company ‖ Produktionsgesellschaft | **~ d'exploitation** ③; **~ de gérance; ~ de gestion** | management company ‖ Betriebsgesellschaft | **~ d'exploitation minière; ~ de mines** | mining company (association); colliery company ‖ Bergwerksgesellschaft; Bergbaugesellschaft | **fondateur d'une ~** | promoter (founder) (incorporator) of a company ‖ Gründer *m* einer Gesellschaft; Gesellschaftsgründer | **~ en formation** | company in course of incorporation ‖ in der Gründung befindliche Gesellschaft | **~ par intérêts** | special partnership ‖ Beteiligungsgesellschaft | **~ en liquidation** | company in liquidation ‖ Gesellschaft in Liquidation; Liquidationsgesellschaft | **livres de compte de la ~** | the company's books; corporate books *pl* ‖ Bücher *npl* der Gesellschaft | **membre d'une ~** | member of a firm ‖ Teilhaber *m* einer Firma | **~ de navigation** | shipping (navigation) company ‖ Schiffahrtsgesellschaft | **~ de navigation à vapeur** | steam navigation (steamship) company ‖ Dampfschiffahrtsgesellschaft | **~ en nom collectif** | partnership; general partnership ‖ offene Handelsgesellschaft | **~ d'opérations immobilières** | real estate company ‖ Terraingesellschaft; Grundstücksgesellschaft; Immobiliengesellschaft | **~ en participation** | trading partnership ‖ Handelsgesellschaft | **~ de personnes** | private company ‖ Personalgesellschaft | **~ de placement; ~ de portefeuille; ~ de gestion de portefeuille** | investment (securities) trust; investment company ‖ Gesellschaft zur Verwaltung von Effektendepots; Investierungsgesellschaft | **~ à responsabilité limitée; S.A.R.L.** [Fr]; **~ de personnes à responsabilité limitée; S.P.R.L.** [B] | company with limited liability; limited (limited liability) company ‖ Gesellschaft mit beschränkter Haftung | **~ sœur** | associated (affiliated) (sister) company ‖ Schwestergesellschaft; Zweiggesellschaft; Konzerngesellschaft | **~ de transports maritimes** | shipping (navigation) company ‖ Seetransportgesellschaft | **~ de transports** | transport company; common carrier ‖ Transportunternehmen | **~ d'utilité publique** | public utility company ‖ gemeinnütziges Unternehmen *n* | **~ de vente** | sales (distributing) company ‖ Verkaufsgesellschaft; Vertriebsgesellschaft.

★ **~ absorbante** | bidder (offeror) company in a takeover; company taking over (acquiring) another ‖ übernehmende Gesellschaft | **~ absorbée** | offeree company in a takeover; company taken over (acquired) by another ‖ übernommene Gesellschaft | **~ affiliée; ~ associée; ~ filiale** | subsidiary (affiliated) company ‖ Tochtergesellschaft; Zweiggesellschaft | **~ amodiataire (concessionnaire)** | company holding a sub-licence ‖ Gesellschaft mit einer Unterlizenz | **~ anonyme; ~ anonyme par actions** | stock (joint stock) company ‖ Aktiengesellschaft; Gesellschaft auf Aktien | **~ anonyme à participation ouvrière** | industrial partnership ‖ Aktiengesellschaft mit Beteiligung der Arbeiter | **~ civile** | private company ‖

**société** *f* Ⓐ *suite*
Gesellschaft des bürgerlichen Rechts | **~ commerciale**; **~ commerciale de personnes** | commercial company (partnership) || Handelsgesellschaft | **constitué en ~** | incorporated || gesellschaftlich organisiert; in Gesellschaftsform.

★ **~ coopérative** | co-operative society; mutual association || Genossenschaft *f*; genossenschaftlicher Verein *m* | **~ coopérative d'achats** | purchasing association || Einkaufsgenossenschaft | **~ coopérative d'assurance** | co-operative (mutual) insurance company || Versicherungsgenossenschaft; Versicherungsverein *m* auf Gegenseitigkeit | **~ coopérative de consommation** | consumers' co-operative society || Konsumverein *m*; Verbrauchs-(Verbraucher-)genossenschaft; Konsumgenossenschaft | **~ coopérative de construction**; **~ coopérative immobilière** | building society || Baugenossenschaft | **~ coopérative de crédit** | credit association; mutual loan society || Kreditgenossenschaft; Darlehenskassenverein *m* | **~ coopérative de distribution** | marketing association || Vertriebsgenossenschaft | **~ coopérative de production** | producers' (productive) co-operative society || Erzeugergenossenschaft; Produktions-(Produktiv-)genossenschaft | **~ coopérative ouvrière** | workmen's cooperative society || Arbeitergenossenschaft.

★ **la ~ défenderesse** | the defendant company || die beklagte Gesellschaft; die Beklagte | **~ domiciliée** | domiciliary company || Domizilgesellschaft | **~ enregistrée** | registered (incorporated) company; incorporated || eingetragene (handelsgerichtlich eingetragene) Gesellschaft | **~ fiduciaire** | trust company || Treuhandgesellschaft | **~ fiduciaire de contrôle et de révision** | fiduciary and auditing company || Treuhand- und Revisionsgesellschaft; Buchprüfungsgesellschaft | **~ financière** | finance (financing) company || Kapitalgesellschaft; Finanz(ierungs)gesellschaft | **~ holding** | holding company || Holdinggesellschaft; Dachgesellschaft | **~ hypothécaire** | mortgage bank || Grundkreditgesellschaft; Hypothekenkreditgesellschaft | **~ immobilière** | real estate company || Grundstücksgesellschaft; Terraingesellschaft; Immobiliengesellschaft | **~ immobilière d'investissement** | real estate investment company || Immobiliarinvestitionsgesellschaft | **~ importatrice** | importing (import) company; firm of importers || Importgesellschaft; Importfirma *f* | **~ industrielle** | industrial (manufacturing) company || Industriegesellschaft; Industrieunternehmen *n* | **~ léonine** | leonine company || leoninische Gesellschaft | **~ mère** | parent company || Muttergesellschaft | **~ minière** | mining (colliery) company || Bergwerksgesellschaft; Bergbaugesellschaft | **~ multinationale** | multinational company (corporation) || multinationale Gesellschaft | **les ~s multinationales** | the multinationals; the multis || die Multinationalen; die Multis | **~ particulière** | private company (partnership); partnership || private Gesellschaft; Gesellschaft des bürgerlichen Rechts | **~ privée** | private company || Privatgesellschaft | **~ tacite** | secret company || stille Gesellschaft | **~ véreuse** | bogus (bubble) company; shady firm || Schwindelgesellschaft; Schwindelfirma *f;* Schwindelunternehmen.

★ **constituer (établir) (fonder) une ~** | to incorporate (to found) (to establish) a company; to form a partnership (an association) | eine Gesellschaft errichten (gründen) | **liquider une ~** | to wind up (to liquidate) a company || eine Gesellschaft auflösen (liquidieren).

**société** *f* Ⓑ | club; society || Verein *m* | **~ d'agriculture** | agricultural society (association) || landwirtschaftliche Gesellschaft *f* | **~ de bienfaisance**; **~ de charité** | friendly (charitable) society || Hilfsverein *m;* Wohltätigkeitsverein; wohltätiger Verein | **caisse de la ~** | club funds || Vereinskasse *f* | **~ de caution**; **~ de crédit** | guarantee (loan) society || Kreditverein *m* | **~ de crédit mutuel** | mutual loan association || Kreditverein auf Gegenseitigkeit | **~ de classification** | classification society || Klassifikationsgesellschaft | **~ de coopération** | co-operative society || genossenschaftlicher Verein; Genossenschaft *f* | **~ d'encouragement pour . . .** | society for the advancement (for the promotion) of . . . || Verein zur Förderung von . . . | **~ de gymnastique** | athletic club || Turnverein | **~ de prévoyance**; **~ de secours** | provident (friendly) (charitable) society || Hilfsverein | **~ de secours mutuel** | mutual (mutual benefit) society || Unterstützungsverein (Hilfsverein) auf Gegenseitigkeit | **~ de tir** | rifle club || Schützenverein.

★ **~ enregistrée** | registered club || eingetragener Verein | **~ exclusive** | exclusive society || exklusive Gesellschaft *f* | **~ ouvrière** | workmen's club || Arbeiterverein | **~ protectrice** | protective society || Schutzverein; Schutzverband *m* | **~ protectrice des animaux** | society for the prevention of cruelty to animals || Tierschutzverein | **~ protectrice de l'enfance** | society for the protection of children || Jugendschutzverein | **~ secrète** | secret society || Geheimbund *m;* Geheimverbindung *f.*

**société** *f* Ⓒ [corps social] | community || Gemeinschaft *f* | **les devoirs envers la ~** | the duties towards the community || die Pflichten *fpl* gegenüber der Gemeinschaft | **vie en ~** | community life || Gemeinschaftsleben *n.*

**Société** *f* Ⓓ [le grand monde] | **la Haute ~** | High Society || die obere Gesellschaft *f.*

**sociologie** *f* | social science; sociology || Sozialwissenschaft *f;* Soziologie *f* | **~ criminelle** | criminology || Kriminologie *f.*

**sociologique** *adj* | sociological || soziologisch; sozialwissenschaftlich.

**sociologue** *m;* **sociologiste** *m* | sociologist || Soziologe *m;* Sozialwissenschaftler *m.*

**sœur** *f* | sister || Schwester *f* | **belle-~** | sister-in-law ||

Schwägerin *f* | **compagnie** ~ ; **société** ~ | sister company || Schwestergesellschaft *f* | **demi-** ~ | half sister || Halbschwester | **frères et** ~ **s** | brothers and sisters || Geschwister *pl* | **frères et** ~ **s du même lit** | full brothers and sisters || vollbürtige Geschwister *pl* | ~ **de mère ;** ~ **utérine** | half sister on the mother's side || Halbschwester mütterlicherseits | ~ **de père ;** ~ **consanguine** | half sister on the father's side || Halbschwester väterlicherseits | ~ **germaine** | full (blood) sister || leibliche Schwester | ~ **jumelle** | twin sister || Zwillingsschwester.
**soi-disant** *adj* Ⓐ | so-called ; would-be || sogenannt.
**soi-disant** *adj* Ⓑ | [allégué] | alleged || angeblich.
**soi-disant** *adj* Ⓒ | [présumé] | self-styled || selbstbetitelt.
**soierie** *f* Ⓐ | [industrie] | silk industry (trade) || Seidenindustrie *f*.
**soierie** *f* Ⓑ | [fabrique] | silk factory || Seidenspinnerei *f*.
**soierie** *f* Ⓒ | [étoffes] | silk goods ; silks *pl* || Seidenwaren *fpl* | **marchand de** ~ **s** | silk mercer || Seidenwarenhändler *m*.
**soif** *m* | ~ **des honneurs** | craving for hono(u)rs || Ehrgeiz *m* | ~ **du pouvoir** | lust for power || Machtbegierde *f* | ~ **des richesses** | lust for riches || Geldgier *f*.
**soigné** *adj* | **copie** ~ **e** | careful copy || saubere Abschrift *f*.
**soigneusement** *adv* | carefully ; with care || mit Sorgfalt ; in sorgfältiger (gewissenhafter) Weise.
**soigneux** *adj* | careful ; painstaking || sorgfältig ; sorgsam ; gewissenhaft | **ouvrier** ~ | careful workman || gewissenhafter Arbeiter *m* | **peu** ~ | careless || nachlässig ; ohne Sorgfalt.
**soi-même** *pron* | **accusation volontaire de** ~ | self-accusation || Selbstanklage *f* | **affirmation de** ~ | self-assertion || Selbstsicherheit *f* | **conservation de** ~ | self-preservation || Selbsterhaltung *f* | **en contradiction avec** ~ | self-contradictory || sich selbst widersprechend | **destruction de** ~ | self-destruction || Selbstvernichtung *f* | **libre disposition de** ~ | self-determination || Selbstbestimmung *f* | **droit de disposer de** ~ | right of self-determination || Selbstbestimmungsrecht *n* | **discipline de** ~ | self-discipline || Selbstdisziplin *f* | **empire sur** ~ | self-control ; self-command ; self-mastery ; self-possession || Selbstbeherrschung *f* | **droit de se faire justice à** ~ | right to self-redress || erlaubte Selbsthilfe *f*.
★ **infligé à** ~ | self-inflicted || selbst zugefügt | **se suffisant à** ~ | self-sustaining || aus eigener Kraft lebend.
**soin** *m* | care || Sorge *f ;* Fürsorge *f ;* Pflege *f* | **manque de** ~ | carelessness || Fahrlässigkeit *f* | ~ **s appropriés** | proper care || entsprechende Sorgfalt *f* | ~ **s médicaux** | medical care (aid) || ärztliche Betreuung *f*.
★ **apporter tous les** ~ **s** | to take all necessary care || die (alle) erforderliche Sorgfalt beobachten | **les** ~ **s qu'on apporte ordinairement** | ordinary care ||

die [im Verkehr] erforderliche Sorgfalt | **avoir (prendre)** ~ **de qch.** | to take care of sth. ; to look after sth. || etw. in Pflege nehmen ; für etw. sorgen (Sorge tragen) | **confier q. aux** ~ **s de q.** | to commit sb. to the care of sb. ; to place (to put) sb. in (under) the care of sb. || jdn. jds. Obhut anvertrauen ; jdn. bei jdm. in Obhut geben | **confier à q. le** ~ **de qch.** | to entrust sb. with the care of sth. || jdm. die Sorge (die Fürsorge) für etw. anvertrauen | **confier qch. aux** ~ **s de q.** | to place sth. under the care of sb. ; to commit sth. to sb.'s care || etw. bei jdm. in Obhut geben ; etw. in jds. Pflege geben | **être confié aux** ~ **s de q.** | to be in (under) sb.'s care || unter jds. Obhut stehen ; in jds. Pflege sein | **être responsable des** ~ **s à donner à q.** | to be responsible for the care of sb. || für jds. Obhut (Aufsicht) verantwortlich sein | **observer (prendre) les** ~ **s nécessaires** | to take all necessary care || die erforderliche Sorgfalt beobachten.
★ **aux** ~ **s (aux bons** ~ **s) de ...** | care of ... ; in care of ... || per Adresse von ... ; bei ... | **avec** ~ | with care ; carefully || mit Sorgfalt ; sorgfältig ; gewissenhaft | **par les** ~ **s de ...** | by courtesy of ... ; through the good offices of ... || durch die Güte (Aufmerksamkeit) von ... | **sans** ~ | carelessly || fahrlässig.
**solde** *m* [différence entre le débit et le crédit] | balance || Saldo *m* | **pour** ~ **à l'acquit** | in full settlement || zum vollständigen (vollen) Ausgleich ; zur vollständigen Tilgung | ~ **en (à la) banque** ① | balance in bank (at the bank) ; bank balance || Banksaldo ; Saldo (Guthabensaldo) bei der Bank | ~ **en (à la) banque** ② | cash in bank (at the bank) || Guthaben *n* bei der Bank ; Bankguthaben | ~ **s en banque** | bankers' balances *pl ;* bank deposits *pl* || Bankeinlagen *fpl ;* Bankdepositen *npl* | ~ **en bénéfice ;** ~ **des bénéfices** | profit balance (margin) ; margin of profit || Gewinnsaldo ; Gewinnüberschuß *m* | ~ **de caisse** | cash balance || Barbestand *m ;* Barüberschuß *m* | ~ **en caisse ;** ~ **restant en caisse** | balance in cash (in hand) (on hand) || Kassensaldo ; Kassenbestand *m* | ~ **de compte** ① | balance of account ; balance due || Rechnungsabschluß *m ;* Rechnungssaldo | ~ **de compte** ② | settlement || Abrechnung *f ;* Ausgleichung *f* | ~ **du compte de profits et pertes** | balance as per profit and loss account || Saldo laut Gewinn- und Verlustrechnung | **pour** ~ **de tout compte** | in full settlement || zum vollständigen (vollen) Ausgleich ; zur vollständigen Tilgung | ~ **de dividende** | final dividend || Restdividende *f ;* Schlußdividende | **déclarer un** ~ **de dividende** | to declare a final dividend || eine Schlußdividende ausschütten | ~ **d'édition** | remainder sale of an edition || Ausverkauf *m* einer Auflage | **effet (traite) pour** ~ | balance bill ; appoint || Saldowechsel *m ;* Saldorimesse *f* | **espèces pour** ~ | cash to balance ; cash in settlement || Saldo-Barabdeckung *f ;* Barausgleichung *f* | ~ **reporté de l'exercice précédent** | balance brought forward from last account || Vortrag (Saldovortrag) aus letzter (alter) Rechnung | **un** ~

**solde** *m, suite*
**de ... en notre faveur** | a balance of ... in our favo(u)r || ein Saldo von ... zu unseren Gunsten | ~ **de fret** | balance of freight || Frachtsaldo | **intérêt du ~ débiteur** | interest on debit balances || Sollzinsen *mpl;* Debetzinsen | **livre de ~s** | balance book || Bilanzbuch *n;* Bilanzenbuch | **livre des ~s de vérification** | trial-balance book || Zwischenbilanzbuch *n* | **montant du ~** | amount of the balance || Saldobetrag *m;* Ausgleichsbetrag | **~ à nouveau** | balance (balance carried forward) to next account || Übertrag *m* (Vortrag *m*) (Saldovortrag) auf neue Rechnung | **paiement pour ~** | payment of the balance; final payment || Ausgleichszahlung *f;* Abschlußzahlung; Saldoausgleich *m* | **~ en perte** | balance deficit (showing a deficit) || Verlustsaldo; Saldo mit einem Defizit |
★ **~ des échanges extérieurs** | net external trade position || Außenwirtschaftssaldo | **~ de la balance des paiements** | net balance of payments position || Zahlungsbilanzsaldo | **~ net à financer du budget national** | public sector borrowing requirement || Nettofinanzierungssaldo | **~ (sur la base) des règlements officiels** | net official settlements position || Bilanz der offiziellen Reservetransaktionen | **~ des transactions courantes** | balance on current account; current account balance || Leistungsbilanz.
★ **~ actif; ~ bénéficiaire** | profit balance | Gewinnsaldo; Gewinnüberschuß *m* | **~ créditeur** | credit balance; balance in (on) hand || Habensaldo; Aktivsaldo; Guthabensaldo; Saldoguthaben *n* | **~ débiteur** | balance due; debit balance || Sollsaldo; Passivsaldo; Debetsaldo | **~ disponible** | available balance || verfügbares Guthaben *n* | **~ passif** | debit balance || Passivsaldo.
★ **arrêter un ~** | to draw a balance || einen Saldo ziehen | **balancer les ~s** | to balance accounts || die Konten saldieren | **payer pour ~** | to pay (to settle) a balance | einen Saldo abdecken (ausgleichen) | **~ à reporter; ~ reporté** | balance brought (carried) forward || Saldovortrag; Übertrag | **pour ~** | in settlement || zum Ausgleich.
**solde** *f* [paie; paye] | pay || Sold *m;* Löhnung *f* | **~ d'activité; ~ de présence; ~ entière** | active-duty pay; full pay || Löhnung bei aktivem Dienst; volle Löhnung | **cahier (carnet) de ~** | pay book || Soldbuch *n* | **~ de congé** | leave pay || Urlaubslöhnung | **demi-~ ; ~ de non-activité** | half-pay; retaining pay || Wartegeld *n;* Wartegehalt *n* | **à la ~ de l'étranger** | in the pay of foreigners || in ausländischem Sold stehend | **~s et indemnités** | ordinary pay and allowances || Löhnung und Zulagen *fpl* | **~ à la mer** | seaman's wages *pl* || Seemannsheuer *f;* Matrosenheuer | **~ de retraite** | retiring pension || Ruhegehalt *n;* Pension *f.*
★ **entrer en ~** | to begin to draw pay || anfangen, Löhnung zu beziehen | **toucher sa ~** | to draw one's pay || seinen Sold beziehen.
**solder** *v* Ⓐ | to balance || abschließen; saldieren | **se ~ en bénéfice** | to show a profit || einen Gewinn ausweisen | **se ~ par un bénéfice net de ...** | to show a net profit of ... || einen Reingewinn von ... ausweisen | **~ un compte** | to balance an account || ein Konto abschließen | **se ~ en perte** | to show a loss || einen Verlust ausweisen | **se ~** | to balance each other; to be balanced || sich ausgleichen.
**solder** *v* Ⓑ [régler] | to pay off; to settle; to discharge || begleichen; abdecken; erledigen | **~ un découvert** | to pay off an overdraft || einen Debetsaldo abdecken | **~ un mémoire; ~ une note** | to settle (to pay) a bill (an account) || eine Rechnung begleichen (bezahlen) | **~ intégralement** | to pay in full (in full discharge) || zum vollen Ausgleich zahlen.
**solder** *v* Ⓒ [faire la paie] | **~ des soldats** | to pay (to pay off) soldiers || Soldaten entlöhnen.
**soldes** *mpl* Ⓐ | remainder; remnant || Restbetrag *m;* Restposten *m.*
**soldes** *mpl* Ⓑ | remnant sale || Restverkauf *m* | **vente de ~** | clearance (bargain) sale || Inventurausverkauf *m.*
**solennel** *adj* Ⓐ | solemn; formal || feierlich; formell | **affirmation (protestation) ~le** | solemn protestation (assertion) || feierliche Beteuerung *f* | **prendre l'engagement ~** | to give a solemn undertaking || die feierliche Verpflichtung übernehmen | **formule d'affirmation ~le; formule ~le** | form of solemn assertion | Beteuerungsformel *f* | **contrat ~** | solemn agreement (contract) || formeller Vertrag *m* | **promesse ~le** | solemn promise (pledge) || feierliches Versprechen *n.*
**solennel** *adj* Ⓑ | highly official || hochoffiziell | **réception ~le** | state reception || Staatsempfang *m.*
**solennellement** *adv* Ⓐ | solemnly; with ceremony; formally || feierlich; mit Zeremoniell; formell.
**solennellement** *adv* Ⓑ | **recevoir q. ~** | to receive sb. in state || jdm. einen Staatsempfang geben.
**solenniser** *v* | **~ qch.** | to solemnize sth. || etw. feierlich begehen.
**solennité** *f* Ⓐ [cérémonie publique] | solemn ceremony; solemnity || feierliches Zeremoniell *n;* Feierlichkeit *f.*
**solennité** *f* Ⓑ [formalité] | formality || Förmlichkeit *f;* Formalität *f.*
**solidaire** *adj* Ⓐ | jointly and several; jointly liable || gesamtschuldnerisch; gesamtverbindlich; samtverbindlich; solidarisch | **billet ~** | joint promissory note || gesamtschuldnerisch ausgestellter Schuldschein *m* | **codébiteurs ~s** | joint and several co-debtors (debtors) || gesamtschuldnerisch (gesamtverbindlich) haftende Mitschuldner *mpl* (Schuldner *mpl*); Gesamtschuldner *mpl* | **condamnation ~** | sentence as joint debtors || gesamtschuldnerische Verurteilung *f;* Verurteilung als Gesamtschuldner | **créance ~; dette ~** | joint and several debt || Gesamtforderung *f;* Gesamtschuld *f* | **créancier ~** | joint creditor || Gesamtgläubiger *m* | **débiteur ~** | co-debtor; joint debtor || Mit-

schuldner *m;* Gesamtschuldner | **être ~ des dégâts** | to be jointly liable for the damage (to pay damages) || für den Schaden gesamtschuldnerisch (als Gesamtschuldner) haften; gesamtschuldnerisch zum Schadensersatz verpflichtet sein | **hypothèque ~** | general (blanket) mortgage || Gesamthypothek *f;* Generalhypothek | **obligation ~ ; responsabilité ~ ①; responsabilité conjointe et ~** | joint and several liability || Gesamtverbindlichkeit *f;* gesamtverbindliche (gesamtschuldnerische) (samtverbindliche) Haftung *f;* Gesamthaftung | **responsabilité ~ ②** | contributory negligence || konkurrierendes Verschulden *n;* Mitverschulden | **être ~ des actes de q.** | to be responsible for sb.'s actions || für jds. Handlungen verantwortlich sein | **rendre q. ~** | to make sb. jointly and severally liable || jdn. als Gesamtschuldner (gesamtschuldnerisch) (samtverbindlich) haftbar machen.

**solidaire** *v* ⓑ | **être ~** [dépendre l'un de l'autre] | to be interdependent || unter sich (gegenseitig von einander) abhängig sein.

**solidairement** *adv* ⓐ | jointly || gemeinsam.

**solidairement** *adv* ⓑ [conjointement et ~] | jointly and severally; conjointly || gesamtschuldnerisch; als Gesamtschuldner; samtverbindlich | **obligation contractée ~** | joint liability || gesamtschuldnerische Verbindlichkeit *f;* Samtverbindlichkeit | **~ responsable** | jointly and severally liable (responsible) || gesamtschuldnerisch (als Gesamtschuldner) haftbar (haftend) (verantwortlich) | **répondre ~ ; être tenu ~** | to be jointly and severally liable (responsible); to be liable as joint debtors || gesamtschuldnerisch (samtverbindlich) (als Gesamtschuldner) haften.

**solidariser** *v* ⓐ [rendre solidaire] | **se ~ avec q.** | to make common cause with sb. || mit jdm. gemeinsame Sache machen; sich mit jdm. solidarisch erklären.

**solidariser** *v* ⓑ [rendre responsable] | **~ q.** | to make (to render) sb. jointly (jointly and severally) liable (responsible) || jdn. gesamtschuldnerisch (samtverbindlich) (als Gesamtschuldner) haftbar machen | **se ~** | to assume a liability as joint debtors || sich gesamtschuldnerisch (als Gesamtschuldner) verpflichten.

**solidarité** *f* ⓐ [**~ passive**] | joint (joint and several) liability (responsibility) || Gesamtverbindlichkeit *f;* Gesamtschuld *f;* Samtverbindlichkeit *f.*

**solidarité** *f* ⓑ [interdépendance] | interdependence; solidarity || gegenseitige Abhängigkeit *f;* Solidarität *f* | **déclaration de ~** | declaration of solidarity || Solidaritätserklärung *f.*

**solidarité** *f* ⓒ [communauté d'intérêts] | community of interest; common interests *pl* || Gemeinsamkeit *f* der Interessen; gemeinsame Interessen *npl* | **grève de ~** | sympathetic strike || Sympathiestreik *m.*

**solide** *adj* ⓐ | solid; sound || fest; solid; gesund | **garantie ~** | reliable (sound) guarantee || zuverlässige Garantie *f* | **gestion sérieuse et ~** | sound business practice || gesunde (solide) Geschäftsgebarung *f* | **maison ~** | well-established (reliable) firm || wohlfundierte (zuverlässige) Firma *f* | **réputation ~** | established reputation || guter Ruf *m;* gutes Renommee *n.*

**solide** *adj* ⓑ [bien en fonds] | sound || zahlkräftig.

**solidement** *adv* | **~ établi** | firmly established || wohlfundiert | **raisonner ~** | to argue soundly || folgerichtig argumentieren.

**solidité** *f* | solidity; soundness || Festigkeit *f* | **la ~ d'une amitié** | the stability of a friendship || die Festigkeit eines Freundschaftsverhältnisses | **la ~ d'un argument** | the soundness of an argument || die Stichhaltigkeit *f* eines Arguments (einer Schlußfolgerung).

**solitaire** *adj* | solitary || einzeln | **réclusion ~** | solitary confinement || Einzelhaft *f.*

**solitude** *f* | **vivre dans la ~** | to live in seclusion || in der Abgeschiedenheit leben.

**sollicitation** *f* ⓐ | sollicitation; earnest request; application || Bitte *f;* Bitten *n;* Ersuchen *n;* Antrag *m;* Gesuch *n.*

**sollicitation** *f* ⓑ | canvassing || Werben *n.*

**solliciter** *v* ⓐ [demander avec instance] | to solicit; to ask; to apply; to make application || bitten; erbitten; nachsuchen; ersuchen | **~ l'attention de q.** | to solicit sb.'s attention || jdn. um seine Aufmerksamkeit bitten | **~ un emploi** | to apply for a position; to solicit a post || sich um eine Stelle (um einen Posten) bewerben; sich für eine Stelle (für einen Posten) melden | **~ un emploi de fonctionnaire** | to solicit (to apply for) a government post (position); to seek employment with the government || sich um eine Staatsstelle (um eine staatliche Anstellung) bewerben | **~ q. à (de) faire qch.** | to ask sb. to do sth. || jdn. bitten, etw. zu tun | **~ qch. de q.** | to solicit sth. from sb. || etw. von jdm. erbitten; jdn. um etw. bitten.

**solliciter** *v* ⓑ | to canvass || werben | **~ des voix; ~ des suffrages** | to solicit (to canvass for) votes || Stimmen (um Stimmen) werben.

**solliciteur** *m* ⓐ | petitioner; applicant || Bittsteller *m;* Gesuchsteller *m;* Bewerber *m;* Petent *m.*

**solliciteur** *m* ⓑ | canvasser || Werber *m* | **~ de voix** | canvasser of votes || Stimmenwerber.

**sollicitude** *f* | solicitude; care || Sorgfalt *f;* Fürsorge *f;* Sorge *f.*

**solubilité** *f* | **~ d'un problème** | solvability of a problem || Lösbarkeit *f* eines Problems.

**soluble** *adj* | **problème ~** | solvable problem || lösbares Problem *n.*

**solution** *f* ⓐ [réponse à un problème] | solution of a problem || Lösung *f* eines Problems | **~ intermédiaire** | temporary solution || Zwischenlösung.

**solution** *f* ⓑ [conclusion] | settlement || Erledigung *f* | **~ arbitrale** | settlement by arbitration || Beilegung *f* (Erledigung *f*) im Schiedsverfahren (durch Schiedsspruch).

**solution** *f* Ⓒ [terminaison] | ~ **de continuité** | interruption of continuity; break || Unterbrechung *f* des Zusammenhanges.
**solvabilité** *f* | solvency || Zahlungsfähigkeit *f.*
**solvable** *adj* | solvent || zahlungsfähig | **caution** ~ | sufficient (proper) surety || tauglicher Bürge *m* | **caution bonne et** ~ | sufficient security || ausreichende Sicherheit *f.*
**sommaire** *m* Ⓐ [résumé] | summary || Zusammenfassung *f;* zusammenfassende Darstellung *f.*
**sommaire** *m* Ⓑ [synopsis] | summary of contents || Inhaltsangabe *f.*
**sommaire** *m* Ⓒ [abrégé] | abstract || Auszug *m.*
**sommaire** *adj* Ⓐ [abrégé; succinct] | summary; concise || zusammenfassend; zusammengefaßt | **état** ~ **; récit** ~ | summary statement (account); summary || Zusammenfassung *f.*
**sommaire** *adj* Ⓑ [expéditif] | summary || summarisch | **affaire** ~ ① | case for summary proceedings *pl* || im abgekürzten (im summarischen) Verfahren zu behandelnde Sache *f* | **affaire** ~ ② | petty cause || Bagatellsache *f* | **justice** ~ | summary justice || summarischer (kurzer) Prozeß *m* | **procédure** ~ **(en matière** ~ **)** | summary procedure (proceedings *pl*) || abgekürztes (summarisches) Verfahren *n.*
**sommairement** *adv* Ⓐ | **résumer** ~ | to summarize; to recapitulate || zusammenfassend wiederholen.
**sommairement** *adv* Ⓑ [avec peu de formalité] | **être jugé** ~ | to be summarily tried || im summarischen Verfahren verhandelt (abgeurteilt) (verurteilt) (erledigt) werden | **statuer** ~ | to judge (to decide) by summary proceedings || im summarischen Verfahren entscheiden.
**sommation** *f* Ⓐ [demande] | request; demand || Aufforderung *f;* Verlangen *n* | **délai de** ~ | term fixed by public summons || Aufgebotsfrist *f* | **procédure de** ~ **(par voie de** ~ **)** | collection proceedings *pl;* proceedings for recovery || Mahnverfahren *n;* Betreibungsverfahren; Betreibung *f* [S] | ~ **publique** ① | public notice || öffentliche Aufforderung *f* | ~ **publique** ② | public summons *sing* || Aufgebot *n* | **se conformer à une** ~ | to comply with (to accede to) a request || einer Aufforderung nachkommen (Folge leisten) | **ne pas faire attention à une** ~ | to pay no attention to a request || eine Aufforderung unbeachtet lassen; auf eine Aufforderung nicht reagieren | ~ **de payer** | request (summons) to pay || Aufforderung *f* zu zahlen; Zahlungsaufforderung.
**sommation** *f* Ⓑ [demande formelle] | formal request; summons *sing* || förmliche Aufforderung *f.*
**sommation** *f* Ⓒ [~ du créancier au débiteur] | formal notice by the creditor to the debtor || formelle Mahnung *f* des Gläubigers an den Schuldner zwecks Inverzugsetzung.
**sommation** *f* Ⓓ [à capituler] | summons *sing* to surrender || Aufforderung *f* zur Übergabe.
**somme** *f* | sum; amount || Summe *f;* Betrag *m* | **d'argent** | sum (amount) of money || Geldbetrag; Geldsumme; Summe Geldes | **dépôt d'une** ~ **d'argent** | deposit of money (in cash); cash deposit || Geldhinterlegung *f;* Hinterlegung in bar | ~ **payée d'avance** | amount paid in advance || vorausbezahlter Betrag; Vorauszahlung *f* | ~ **en (à la) banque** ① | cash in bank (at the bank) || Guthaben *n* bei der Bank; Bankguthaben | ~ **en (à la) banque** ② | balance in bank (at the bank); bank balance || Saldo *m* (Guthabensaldo *m*) bei der Bank; Banksaldo | ~ **en excédent;** ~ **en plus** | sum in excess; exceeding (excess) amount || überschießender Betrag; Mehrbetrag; Überschuß *m* | ~ **de la garantie** | amount of the security; caution money || Kautionssumme; Kaution *f* | **verser une** ~ **en garantie** | to leave a deposit || einen Betrag als Anzahlung hinterlegen | ~ **de rachat** | amount required for redemption; redemption capital || Ablösungssumme; Ablösungsbetrag | ~ **en risque** | amount at risk || Risikobetrag | **versement d'une** ~ **à valoir** | payment of a deposit (of an amount as deposit) || Leistung *f* einer Anzahlung.
★ ~**s arriérées** | sums in arrear; arrears *pl* || rückständige Beträge *mpl;* Rückstände *mpl* | ~ **assurée;** ~ **déclarée** | sum insured; insurance sum (money) || versicherter Betrag; Versicherungssumme; Versicherungsbetrag | ~**s diverses** | sundry moneys *pl* (amounts *pl*) || verschiedene Beträge *mpl* | ~ **exigible** ① | amount which may be claimed || einklagbare Summe; einklagbarer Betrag | ~ **exigible** ② | sum due; amount due for payment || fälliger (zur Zahlung fälliger) (geschuldeter) Betrag | ~ **forfaitaire;** ~ **globale** | lump sum || Pauschalsumme | **forte** ~ **;** ~ **grosse** | large sum || große Summe; hoher Betrag | ~ **partielle** ① | subtotal || Teilsumme [bei einer Addition] | ~ **partielle** ② | partial amount || Teilbetrag | ~ **reportée** | amount brought (carried) forward || Übertrag *m* (Vortrag *m*) auf neue Rechnung | **une** ~ **supérieure à . . .** | a sum (an amount) exceeding . . . || eine Summe (ein Betrag) von mehr als . . . | ~ **totale** | total sum (amount); sum total; total || Gesamtbetrag; Gesamtsumme | ~ **versée** ① | deposited amount || deponierter Betrag | ~ **versée** ② | deposit || Einlage *f.*
★ **ne dépassant pas la** ~ **de . . .** | to (up to) the amount of . . .; not exceeding the amount of . . . || bis zum Betrage von . . . | **faire la** ~ | to sum up || zusammenzählen; summieren.
**sommer** *v* Ⓐ [avertir; signifier] | ~ **q. de comparaître** | to summon sb. to appear || jdn. laden zu erscheinen; jdn. vorladen | ~ **q. de faire qch.** | to call on sb. to do sth. || jdn. auffordern, etw. zu tun | ~ **q. de payer** | to request (to call on) sb. to pay; to request (to demand) payment from sb. || jdn. auffordern zu zahlen; jdn. zur Zahlung auffordern.
**sommer** *v* Ⓑ | ~ **une place** | to summon a town to surrender || eine Stadt zur Übergabe auffordern.
**sommet** *m* | **conférence au** ~ | summit conference || Gipfelkonferenz *f* | **réunion au** ~ | summit meet-

ing ‖ Gipfeltreffen *n;* Zusammentreffen *n* auf höchster Ebene.

**sommier** *m* | register ‖ Register *n* | **~ d'entrepôt** | list of goods in bond ‖ Verzeichnis *n* der unter Zollverschluß befindlichen Waren.

**sonnant** *adj* | **payer en espèces ~ es et trébuchantes** | to pay in hard cash ‖ in klingender Münze zahlen.

**sort** *m* | lot ‖ Los *n* | **tirage au ~** | drawing by lot (of lots); drawing ‖ Losziehung *f;* Auslosung *f;* Verlosung *f* | **par la voie du ~** | by drawings ‖ im Wege der Verlosung | **tirer au ~** | to draw lots ‖ auslosen | **tirer au ~ pour qch.** | to ballot for sth. ‖ um etw. losen | **être titré au ~ parmi . . .** | to be drawn by lot from amongst . . . ‖ aus . . . ausgelost (durch das Los bestimmt) werden.

**sortant** *adj* | **administrateur ~** | retiring director ‖ ausscheidendes Vorstandsmitglied *n* | **les membres ~ s** | the outgoing members ‖ die ausscheidenden Mitglieder *npl* | **le président ~** | the outgoing president ‖ der ausscheidende Präsident.

**sortie** *f* Ⓐ | going out ‖ Ausgang *m* | **date (jour) de ~** | sailing date (day); day of sailing ‖ Abgangstag *m;* Abreisetag; Abgangsdatum *n* | **fret de ~** | outward freight ‖ Ausreisefracht *f* | **examen de ~** | leaving (school leaving) (school certificate) (final) examination ‖ Abgangsprüfung *f;* Schulabgangsprüfung; Schlußprüfung | **inventaire de ~** | outgoing inventory ‖ beim Auszug aufgestelltes Inventar *n.*

**sortie** *f* Ⓑ [retraite] | retirement ‖ Ausscheiden *n.*

**sortie** *f* Ⓒ [exportation] | exportation; export ‖ Ausfuhr *f* | **acquit (certificat) (permis) de ~** | export (shipping) permit (licence); permit of export ‖ Ausfuhrerlaubnis *f;* Ausfuhrbewilligung *f;* Ausfuhrgenehmigung *f* | **bureau de douane à la ~** | customs office at the point of exit ‖ Ausgangszollstelle *f* | **déclaration de ~** | export declaration ‖ Ausgangsdeklaration *f;* Exportdeklaration | **dédouanement à la ~** | customs clearance on exportation ‖ Ausfuhrzollabfertigung *f* | **droit de ~** | export duty; duty on exportation ‖ Ausfuhrzoll *m;* Ausgangszoll | **droits et taxes de ~** | export duties and taxes ‖ Ausfuhrabgaben *fpl* | **point de ~ de l'or** | gold export point ‖ Goldausfuhrpunkt *m* | **prohibition de ~** | prohibition of export(ation); embargo on exports; export embargo ‖ Ausfuhrverbot *n;* Ausfuhrsperre *f.*

**sortie** *f* Ⓓ [évasion] | outflow; efflux ‖ Abgang *m* | **~ de capitaux** | outflow (efflux) of capital ‖ Kapitalabfluß *m* | **~ s nettes de capitaux** | net capital outflows ‖ Nettokapitalabflüsse *mpl* | **~ d'or** | efflux (drain) of gold; gold outflow ‖ Goldabfluß *m* nach dem Auslande.

**sortie** *f* Ⓔ [porte] | exit; way out ‖ Ausgang *m;* Ausgangstür *f* | **~ de secours** | emergency exit ‖ Notausgang *m.*

**sorties** *fpl* Ⓐ | expenses; outgoings ‖ Ausgaben *fpl* | **entrées et ~ de caisse** | cash receipts and payments ‖ Zahlungsein- und -ausgänge *mpl.*

**sorties** *fpl* Ⓑ [de stocks] | withdrawals (drawings) from stock; stocklift ‖ Lagerabgänge *mpl;* Lagerentnahmen *fpl.*

**sortir** *v* | to leave; to retire ‖ ausscheiden | **~ du service** | to retire from the service ‖ aus dem Dienst scheiden | **~ en tirage** | to be drawn ‖ ausgelost werden | **~ à tour de rôle** | to retire in rotation ‖ turnusgemäß ausscheiden.

**souche** *f* Ⓐ | founder [of a family] ‖ Stammvater *m* [eines Geschlechts] | **succession (ordre successoral) par ~ s** | succession per stirpes ‖ Erbfolge *f* nach Stämmen.

**souche** *f* Ⓑ [partie d'une feuille] | counterfoil; stub ‖ Abschnitt *m* | **actions à la ~** | unissued shares ‖ noch nicht ausgegebene Aktien *fpl* (Anteilscheine *mpl* ) | **carnet (livre) à ~** | counterfoil book ‖ Abreißblock *m* | **carnet (livre) de quittances à ~** | counterfoil receipt book ‖ Quittungsblock *m* | **obligations à la ~** | unissued debentures ‖ noch nicht ausgegebene Schuldverschreibungen *fpl* (Obligationen *fpl* ).

**soucier** *v* | **se ~ de qch.** | to concern os. about sth. ‖ sich um etw. kümmern.

**soucieux** *adj* | **être ~ de qch.** | to be concerned about sth. ‖ um etw. besorgt sein.

**soudain** *adj* | **mort ~ e** | sudden (unexpected) death ‖ plötzlicher (unerwarteter) Tod *m.*

**soudainement** *adv* | **il est mort ~** | he died suddenly ‖ er starb plötzlich.

**soudaineté** *f* | **la ~** | the suddenness; the unexpectedness ‖ die Plötzlichkeit.

**soudoyer** *v* | **~ un assassin** | to hire a murderer ‖ einen Mörder dingen.

**soudure** *f* Ⓐ | **transport par ~** | forwarding; transportation by forwarding agent ‖ Anschlußbeförderung *f.*

**soudure** *f* Ⓑ [transition] | **crédit de ~** | bridging (interim) loan ‖ Überbrückungskredit *m.*

**souffrance** *f* Ⓐ [tolérance] | sufferance ‖ Duldung *f* | **jour (vue) de ~** | window (light) on sufferance ‖ Fensterrecht *n;* Lichtrecht *n.*

**souffrance** *f* Ⓑ [suspens] | suspense; abeyance ‖ Schwebe *f;* Aufschub *m* | **travail en ~** | work in suspense ‖ unerledigte Arbeit *f* (Arbeiten *fpl* ) | **rester en ~** | to remain in suspense; to rest in abeyance ‖ unerledigt (in der Schwebe) bleiben | **dossiers en ~** | cases (matters) pending ‖ anhängige Sachen.

**souffrance** *f* Ⓒ | **effet en ~** ① | bill in suspense; unpaid bill ‖ uneingelöster (nicht eingelöster) (unbezahlter) Wechsel *m* | **effet en ~** ② | bill overdue (in distress) ‖ überfälliger (notleidender) Wechsel *m* | **intérêts en ~** ① | interest in suspense; unpaid interest ‖ unbezahlte (unbezahlt gebliebene) Zinsen *mpl* | **intérêts en ~** ② | interest overdue ‖ überfällige Zinsen *mpl* | **se trouver en ~** | to be (to remain) unpaid ‖ uneingelöst sein (bleiben).

**souffrance** *f* Ⓓ [non-livraison] | non-delivery ‖ Nichtlieferung *f* | **se trouver en ~** | to be undeliverable ‖ unzustellbar (nicht zustellbar) sein | **marchandises en ~** ① | goods not yet collected

**souffrance** *f* Ⓓ *suite* (called for); goods waiting to be collected ‖ noch nicht abgeholte Waren *pl* | **marchandises en ~** ② | goods not yet delivered; undelivered goods ‖ noch nicht gelieferte Waren | **marchandises en ~** ③ | undeliverable goods ‖ unzustellbare Waren.

**souffrance** *f* Ⓔ [surestarie] | demurrage ‖ Überliegezeit *f*.

**souffrant** *adj* | **la partie ~e** | the party affected ‖ die betroffene Partei; der (die) Betroffene.

**souffrir** *v* | to suffer ‖ leiden; erleiden | **affaire qui ne souffre aucun retard** | matter which permits of no delay ‖ Angelegenheit, welche keinen Aufschub (keine Verzögerung) duldet | **règle qui ne souffre pas d'exception** | rule which admits of no exception ‖ Regel, von welcher es keine Ausnahme gibt.

**soulèvement** *m* | rising ‖ Erhebung *f* | **~ du peuple** | revolt (rising) of the people ‖ Volkserhebung *f*.

**soulever** *v* | **~ des objections** | to raise objections ‖ Einwände erheben | **se ~** | to rise; to revolt ‖ sich erheben; rebellieren.

**soulte** *f* [en espèces] | cash adjustment [of a distribution] ‖ Barausgleichsbetrag *m* [bei einer Teilung] | **~ d'échange** | cash adjustment ‖ Barausgleich *m*; Barregulierung *f*.

**soumettre** *v* Ⓐ | to subject ‖ unterwerfen; unterziehen | **se ~ à une décision** | to submit to (to acquiesce in) a decision ‖ sich einer Entscheidung unterwerfen (fügen) | **se ~ à la décision de q.** | to defer (to abide by) sb.'s decision ‖ sich an jds. Entscheidung halten | **~ q. à la discipline** | to put (to keep) sb. under discipline ‖ jdn. unter Disziplin halten | **~ q. à une épreuve** | to put sb. through a test ‖ jdn. einer Probe unterziehen | **~ q. (qch.) à un examen** | to subject sb. (sth.) to an examination; to examine sb. (sth.) ‖ jdn. (etw.) einer Prüfung unterziehen; jdn. (etw.) prüfen | **se ~ à un jugement** | to submit to a judgment ‖ sich einem Urteil unterwerfen | **se ~ à une opération** | to submit os. to (to undergo) an operation ‖ sich einer Operation unterziehen | **~ q. à une opération** | to operate on sb. ‖ an jdm. eine Operation vornehmen | **~ q. au secret professionnel** | to bind sb. to professional secrecy ‖ jdn. zur Wahrung des Berufsgeheimnisses verpflichten | **se ~ aux volontés de q.** | to comply with sb.'s wishes ‖ sich jds. Willen fügen (unterwerfen) | **~ q. à qch.** | to subject sb. to sth. ‖ jdn. einer Sache unterwerfen.

**soumettre** *v* Ⓑ [présenter] | to submit; to present ‖ unterbreiten; vorlegen | **~ une demande à q.** | to lay (to bring) a request before sb. ‖ jdm. einen Antrag unterbreiten | **~ un projet à q.** | to lay (to put) a plan before sb. ‖ jdm. einen Plan vorlegen (unterbreiten).

**soumis** *adj* Ⓐ | subject; liable ‖ pflichtig | **~ à des droits** | subject (liable) to costs ‖ kostenpflichtig | **~ à l'impôt** | liable to tax ‖ steuerpflichtig | **~ à l'impôt sur le revenu** | liable to (to pay) income tax ‖ einkommensteuerpflichtig | **être ~ à la loi** | to be subject to the law ‖ dem Gesetz unterworfen sein | **~ à certaines réserves** | subject to certain conditions; conditional ‖ bestimmten Bedingungen unterworfen; bedingt | **~ au service militaire** | subject to compulsory service; liable (subject) to military service ‖ dienstpflichtig; militärdienstpflichtig; wehrpflichtig | **~ à la taxe** ① | liable to pay a fee (fees) ‖ gebührenpflichtig | **~ à la taxe** ② | liable to pay postage; subject to paying postage ‖ portopflichtig | **~ au timbre**; **~ au droit de timbre** | subject (liable) to stamp duty ‖ stempelpflichtig | **être ~ à la (à une) visite douanière** | to be subject to customs inspection ‖ der (einer) zollamtlichen Untersuchung unterliegen | **être ~ à q.** | to be in subjection to sb. ‖ jdm. unterworfen sein.

**soumis** *adj* Ⓑ | **fille ~e** | registered prostitute ‖ Prostituierte *f*.

**soumission** *f* Ⓐ | submission; acquiescence ‖ Unterwerfung *f* | **déclaration de ~** | declaration for bond ‖ Unterwerfungserklärung *f* | **~ de juridiction** | submission to a jurisdiction ‖ Unterwerfung unter eine Gerichtsbarkeit | **faire sa ~** ; **faire acte de ~** | to acquiesce ‖ sich unterwerfen.

**soumission** *f* Ⓑ [pour adjudication] | tender ‖ Submission *f*; im Submissionsweg eingereichter Antrag *m* | **vente par ~** | sale by tender ‖ Verkauf *m* im Submissionsweg; Submissionsverkauf | **par voie de ~** | by way of tender ‖ im Submissionsweg *m*; im Submissionsverfahren *n* | **~ cachetée** | sealed tender ‖ Submissionsangebot unter versiegeltem Umschlag *m*; im Submissionsweg in verschlossenem Umschlag eingereichtes Angebot *n* | **déposer (faire) une ~** | to put in (to lodge) a bid (an offer) (a tender) ‖ ein Angebot (eine Offerte) im Submissionsweg einreichen | **procéder à une ~ publique** | to put out to public tender ‖ in Submission (auf dem Submissionsweg) vergeben; eine öffentliche Ausschreibung eröffnen.

**soumission** *f* Ⓒ [~ de crédit] | undertaking; bond ‖ Verpflichtung *f* | **acte de ~** ; **~ cautionnée** | bond; guarantee ‖ Verpflichtungserklärung *f*.

**soumission** *f* Ⓓ [déclaration d'allégeance] | profession of allegiance ‖ Unterwerfungserklärung *f*.

**soumission** *f* Ⓔ [obéissance] | obedience; submissiveness ‖ Gehorsam *m*; Unterwürfigkeit *f*.

**soumissionnaire** *m* | tenderer; party tendering for work on contract ‖ Submissionsbewerber *m*; Lieferungsbewerber; Submittent *m*.

**soumissionner** *v* | to tender [for]; to make (to put in) (to send in) a tender ‖ submissionieren; ein Angebot im Submissionsweg einreichen; ein Lieferungsangebot machen.

**soupçon** *m* Ⓐ | suspicion ‖ Verdacht *m* | **~ de fuite** | suspicion of absconding ‖ Fluchtverdacht | **sérieux ~s** | strong suspicion ‖ dringender (starker) Verdacht | **arrêter q. sur un ~** | to arrest sb. on a mere suspicion ‖ jdn. auf bloßen Verdacht hin festnehmen (verhaften) | **concevoir des ~s** | to form suspicions; to become suspicious ‖ Verdacht schöpfen | **dérouter les ~s** | to divert suspicion ‖ den Verdacht ablenken | **dissiper des ~s** | to dispel

suspicions ‖ Verdacht beseitigen (zerstreuen) | **écarter un ~ de sa personne** | to remove suspicion from os. ‖ einen Verdacht von sich abwälzen (ablenken) | **éveiller (faire naître) des ~s** | to arouse suspicion ‖ Verdacht erwecken (erregen) | **s'exposer aux ~s** | to lay os. open to suspicion ‖ sich einem Verdacht aussetzen | **fortifier les ~s de q.** | to confirm sb.'s suspicion ‖ jds. Verdacht bestätigen | **au-dessus de tout ~** | above suspicion ‖ über jeden Verdacht erhaben.

**soupçon** m Ⓑ [très petite quantité] | **pas un ~ de preuve** | not an iota (a shred) of evidence ‖ keine Spur eines Beweises.

**soupçonnable** adj | liable to suspicion; suspectable ‖ verdächtig.

**soupçonné** part | **~ de vol, il fut arrêté** | he was arrested on suspicion of theft ‖ er wurde unter dem Verdacht des Diebstahls festgenommen (verhaftet).

**soupçonner** v | **~ q.** | to suspect sb.; to cast suspicion on sb.; to hold sb. suspect ‖ jdn. verdächtigen; jdn. in Verdacht haben | **bonnes raisons de ~** | reasonable suspicion ‖ hinreichender Verdacht m | **~ juste** | to be right in one's suspicion ‖ richtig vermuten | **~ q. d'avoir fait qch.** | to suspect sb. of having done sth. ‖ jdn. verdächtigen, etw. getan zu haben.

**souplesse** f | pliability; adaptability ‖ Anpassungsfähigkeit f.

**source** f | source; origin ‖ Quelle f; Ursprung m | **~ d'erreurs** | source of errors ‖ Fehlerquelle | **~ d'approvisionnement** | source of supply ‖ Versorgungsquelle; Lieferquelle | **~ d'impôt** | source of taxation; tax source ‖ Steuerquelle | **impôt prélevé à la ~** | withholding tax ‖ Quellensteuer f | **indication de ~ (de la ~)** | acknowledgment of the source ‖ Quellenangabe f; Quellenhinweis m | **~ d'information** | source of information ‖ Nachrichtenquelle | **perception (stoppage) à la ~** | taxation (deduction of the tax) at the source ‖ Erhebung f (Erfassung f) an der Quelle | **~ de revenu(s)** | source of income (of revenue) ‖ Einkommensquelle; Einnahmequelle; Erwerbsquelle.

★ **de ~ autorisée** | from an authoritative source ‖ aus maßgebender Quelle | **de bonne ~** | on good authority ‖ aus wohlunterrichteter Quelle; von gut unterrichteter Seite | **de ~ compétente** | from (on) competent authority ‖ von zuständiger (maßgebender) (berufener) Seite | **de ~ officielle** | from an official source ‖ aus offizieller (amtlicher) Quelle | **de ~ sûre** | from a reliable source ‖ aus sicherer (zuverlässiger) Quelle.

★ **aller à la ~ de qch.** | to get to the root of sth. ‖ einer Sache auf den Grund gehen | **citer ses ~s** | to quote one's authorities ‖ die Quellen angeben | **déduire (percevoir) un impôt à la ~** | to levy a tax at the source ‖ eine Steuer an der Quelle erheben | **imposer les revenus à la ~** | to tax revenue (income) at the source ‖ Einkommen an der Quelle besteuern (steuerlich erfassen).

**sourd** m | deaf person ‖ Tauber m.
**sourd-muet** m | deaf-mute ‖ Taubstummer m.
**sournois** adj | underhand ‖ heimlich; hinterhältig.
**sournoisement** adv | underhandedly; in an underhanded manner ‖ heimlicherweise.
**sournoiserie** f Ⓐ | craftiness ‖ Hinterhältigkeit f.
**sournoiserie** f Ⓑ | underhand trick ‖ hinterhältiger Trick m.
**sous-acquéreur** m | next purchaser ‖ späterer Erwerber m (Käufer m).
**sous-affermer** v Ⓐ [prendre en sous-ferme] | to sublease; to take on sublease ‖ unterpachten; in Unterpacht nehmen.
**sous-affermer** v Ⓑ [donner en sous-ferme] | to sublet; to underlet ‖ unterverpachten; weiterverpachten.
**sous-affrètement** m | subchartering; subcharter ‖ Unterbefrachtung f; Weiterbefrachtung.
**sous-affréter** v Ⓐ | to under-freight; to refreight ‖ unterbefrachten; weiterbefrachten.
**sous-affréter** v Ⓑ | to subcharter; to recharter ‖ unter-chartern.
**sous-affréteur** m Ⓐ | under-freighter; refreighter ‖ Unterbefrachter m; Weiterbefrachter.
**sous-affréteur** m Ⓑ | subcharterer ‖ Unter-Charterer m.
**sous-agence** f | subagency ‖ Untervertretung f; Unteragentur f.
**sous-agent** m Ⓐ | subagent; underagent ‖ Untervertreter m; Unteragent m.
**sous-agent** m Ⓑ [remisier] | intermediate broker ‖ Zwischenmakler m.
**sous-alimentation** f | malnutrition; underfeeding ‖ Unterernährung f.
**sous-alimenté** adj | underfed ‖ unterernährt.
**sous-amendement** m | amendment to an amendment ‖ Ergänzung f eines Zusatzantrages; weiterer Nachtrag m.
**sous-arrondissement** m | subdistrict ‖ Unterbezirk m.
**sous-assurance** f | underinsurance ‖ Unterversicherung f.
**sous-assurer** v | to underinsure ‖ unterversichern.
**sous-bail** m Ⓐ | sublease ‖ Untermiete f; Untermietsverhältnis n.
**sous-bail** m Ⓑ | sublease contract ‖ Untermietsvertrag m.
**sous-bail** m Ⓒ [à ferme] | subtenancy; undertenancy ‖ Unterpacht f; Unterpachtverhältnis n.
**sous-bail** m Ⓓ [contrat de ~ à ferme] | farm (farming) sublease ‖ Unterpachtvertrag m.
**sous-bailleur** m Ⓐ | sublessor ‖ Untervermieter m.
**sous-bailleur** m Ⓑ [d'une ferme] | lessee and sublessor [of farm property] ‖ Unterpächter m.
**sous-caissier** m | assistant cashier ‖ Hilfskassier m.
**sous-chef** m | submanager; assistant (deputy) manager ‖ stellvertretender Leiter m (Direktor m) | **~ de gare** | deputy station-master ‖ stellvertretender Stationsvorstand m.
**sous-commission** f | subcommission; subcommittee ‖ Unterausschuß m; Unterkommission f | **~ d'en-**

**sous-commission** f, suite
**quête** | investigation subcommittee || Untersuchungsunterausschuß | **se diviser en ~ s** | to form subcommittees || Unterausschüsse mpl bilden.
**sous-comité** m | subcommittee || Unterausschuß m | **instituer des ~ s** | to form (to establish) subcommittees || Unterausschüsse mpl bilden (einsetzen).
**sous-compte** m | subsidiary account; sub-conto || Unterkonto n; Hilfskonto.
**sous-consommation** f | underconsumption || Unterverbrauch m.
**sous-cotation** f | undercutting; under-quoting; underbidding || Preisunterbietung f; Unterbietung.
**souscripteur** m Ⓐ [signataire] | signer; signatory || Unterzeichner m; Unterzeichneter m; Signatar m.
**souscripteur** m Ⓑ [personne qui prend part à une souscription] | subscriber; applicant || Zeichner m | **~ à des actions** | subscriber for shares || Aktienzeichner | **~ à un emprunt** | subscriber to a loan || Anleihezeichner | **liste de ~ s** | list of subscribers || Zeichnungsliste f; Zeichnerliste | **~ en numéraire** | cash subscriber || Barzeichner.
**souscripteur** m Ⓒ [tireur] | drawer; originator || Aussteller m.
**souscripteur** m Ⓓ [assureur] | underwriter; insurer || Versicherer m.
**souscription** f Ⓐ [action de signer] | signing; subscription; execution || Unterzeichnung f; Zeichnung f; Unterfertigung f.
**souscription** f Ⓑ [signature] | signature || Unterschrift f.
**souscription** f Ⓒ [engagement] | subscription; application || Zeichnung f | **~ à des actions** | application for shares || Aktienzeichnung; Zeichnung von Aktien | **bon (bulletin) de ~** ① | application (subscription) form; form of application || Zeichnungsschein m; Zeichnungsformular n | **bulletin de ~** ② | allotment letter; letter of allotment || Zuteilungsbenachrichtigung f; Zuteilung f | **bureau (domicile) de ~** | office of subscription; subscription office || Zeichnungsstelle f | **clôture des ~ s** | closing of the subscription (of the lists) || Schluß m der Zeichnung (der Zeichnungsliste); Zeichnungsschluß | **conditions de ~** | terms of subscription || Zeichnungsbedingungen fpl | **déclaration de ~** | subscription || Zeichnungserklärung f | **droit de ~** | subscription right || Bezugsrecht n; Bezugsberechtigung f | **~ d'un emprunt** | subscription to a loan || Anleihezeichnung | **liste de ~ (des ~ s)** | subscription list; list of subscriptions || Zeichnungsliste f; Zeichnungsbogen m | **offre de ~** | offer of subscription; subscription offer || Zeichnungsangebot n | **prix de ~** ① | price (rate) of subscription; subscription rate || Zeichnungskurs m; Zeichnungspreis m; Bezugspreis | **prix de ~ (à la ~)** ② | subscription price; price payable on subscription || Vorbestellpreis m; Subskriptionspreis | **récépissé de ~** | subscription receipt || Zeichnungsbescheinigung f.

★ **mettre (offrir) un emprunt à ~** | to offer a loan for subscription || eine Anleihe zur Zeichnung auflegen | **mettre qch. en ~ publique** | to offer sth. for public subscription || etw. zur öffentlichen Zeichnung auflegen | **à la ~** | on subscription || bei (bei der) Zeichnung.
**souscription** f Ⓓ [d'une police d'assurance] | underwriting || Versicherungsübernahme f | **lettre de ~ éventuelle à forfait** | cover note || vorläufiger Versicherungsschein m; **~ d'un risque** | underwriting (subscription) to a risk || Übernahme f eines Risikos.
**souscription** f Ⓔ [cotisation] | contribution; subscription || Beitrag m | **par ~ publique** | by public subscription || durch öffentliche Beiträge mpl | **verser une ~** | to pay a subscription || einen Beitrag leisten.
**souscription** f Ⓕ | subscription [to a future publication] || Subskription f [auf ein künftig erscheinendes Werk] | **acheter un livre en ~** | to subscribe to a book || ein Buch in Subskription kaufen; auf ein Buch subskribieren.
**souscrire** v Ⓐ [soussigner] | to sign; to undersign; to execute || unterschreiben; unterzeichnen | **~ un acte** | to sign (to execute) a deed || eine Urkunde unterzeichnen | **~ un billet à ordre** | to make a promissory note || einen eigenen Wechsel ausstellen | **~ un chèque** | to draw a cheque || einen Scheck ziehen (ausstellen) | **~ un contrat** | to sign a contract || einen Vertrag unterzeichnen | **~ un effet de commerce** | to draw a bill of exchange || einen Wechsel ziehen (ausstellen) | **~ un effet à ordre** | to draw a bill to order; to make a bill payable to order || einen Wechsel an Order ziehen (ausstellen) | **~ un effet au porteur** | to draw a bill to bearer; to make a bill payable to bearer || einen Wechsel auf den Inhaber ausstellen | **~ une obligation** | to undertake an obligation || eine Verpflichtung (eine Verbindlichkeit) eingehen (übernehmen).
**souscrire** v Ⓑ [consentir] | to consent; to agree || zustimmen; decken | **~ à une opinion** | to subscribe to an opinion; to endorse an opinion || einer Meinung (einer Ansicht) beitreten; sich einer Meinung (einer Ansicht) anschließen.
**souscrire** v Ⓒ [prendre l'engagement d'acheter qch.] | to subscribe || zeichnen | **~ un abonnement** | to take a subscription || ein Abonnement nehmen | **~ des actions** | to subscribe (to underwrite) shares || Aktien zeichnen | **~ à une émission; à un emprunt** | to subscribe to a loan (to an issue) || bei einer Emission zeichnen; eine Anleihe zeichnen | **~ pour un journal** | to subscribe to a newspaper || eine Zeitung abonnieren (halten).
**souscrire** v Ⓓ [comme assurer] | to underwrite || eingehen; übernehmen | **~ un risque** | to underwrite (to cover) a risk || ein Risiko übernehmen.
**souscrit** adj | subscribed || gezeichnet | **~ en argent** | subscribed for in cash || gegen Barzahlung ge-

zeichnet | **capital** ~ | subscribed capital ‖ gezeichnetes Kapital n.
**sous-délégation** f | ~ **de pouvoirs** | subdelegation of powers ‖ Weiterübertragung f von Vollmachten.
**sous-délégué** m | subdelegate ‖ Unterdelegierter m.
**sous-délégué** adj | **administrateur** ~ | assistant managing director ‖ stellvertretender Direktor m (Geschäftsführer m).
**sous-développé** adj | **régions** ~ **es** | under-developed (retarded) (backward) areas (regions) ‖ unterentwickelte (rückständige) (zurückgebliebene) Gebiete npl.
**sous-directeur** m | submanager; assistant manager (director); deputy manager ‖ stellvertretender Direktor m (Leiter m); Vizedirektor [S].
**sous-directrice** f | submanageress; assistant manageress ‖ stellvertretende Leiterin f (Direktrice f).
**sous-emploi** m | underemployment ‖ Unterbeschäftigung f.
**sous-entendre** v | ~ **qch.** | to imply sth.; to involve sth. by implication ‖ etw. stillschweigend voraussetzen (einschließen).
**sous-entendu** m | implication; implied meaning ‖ Unterstellung f; unterstellter Sinn m.
**sous-entendu** part | **être** ~ | to be implied ‖ stillschweigend gelten.
**sous-entente** f | mental reservation ‖ geheimer Vorbehalt m; Mentalreservation f.
**sous-estimation** f; **sous-évaluation** f | underestimation; underestimate; undervaluation ‖ Unterbewertung f; Unterschätzung f.
**sous-estimer** v; **sous-évaluer** v | to underestimate; to undervalue; to underrate ‖ unterbewerten; unterschätzen; zu niedrig schätzen.
**sous-expéditeur** m | under-freighter ‖ Unterverfrachter m.
**sous-ferme** f [sous-bail] | sublease; underlease ‖ Unterpacht f.
**sous-fermier** m | sublessee; underlessee ‖ Unterpächter m.
**sous-fréter** v | to underfreight; to refreight ‖ unterbefrachten; weiterbefrachten.
**sous-fréteur** m | underfreighter; refreighter ‖ Unterbefrachter m; Weiterbefrachter.
**sous-garant** m | second bail ‖ Nachbürge m.
**sous-gérant** m | submanager; assistant manager (director) ‖ stellvertretender Leiter m (Direktor m).
**sous-gouverneur** m Ⓐ | deputy governor ‖ stellvertretender Gouverneur m.
**sous-gouverneur** m Ⓑ | [vice-gouverneur] | vice-governor ‖ Vizegouverneur m.
**sous-groupe** m | subgroup ‖ Untergruppe f.
**sous-inspecteur** m | subinspector ‖ Unterinspektor m.
**sous-intendance** f | understewardship ‖ Posten m (Stellung f) als Unterverwalter.
**sous-intendant** m | substeward ‖ Unterverwalter m.
**sous-licence** f | sublicense ‖ Unterlizenz f | **concéder une** ~ **à q.** | to sublicense sb. ‖ jdm. eine Unterlizenz erteilen.

**sous-licencié** m | sublicensee ‖ Unterlizenznehmer m.
**sous-locataire** m Ⓐ | sublessee; underlessee ‖ Untermieter m.
**sous-locataire** m Ⓑ | [d'une ferme] | subtenant; undertenant [of a farm] ‖ Unterpächter m.
**sous-location** f Ⓐ | sublease; underlease ‖ Untermietsverhältnis n.
**sous-location** f Ⓑ | [d'une ferme] | subtenancy; undertenancy ‖ Unterpacht f; Unterpachtsverhältnis n.
**sous-location** f Ⓒ | subletting; subleasing ‖ Untervermieten n; Weitervermieten n; Untervermietung f.
**sous-location** f Ⓓ | [d'une ferme] | subletting (subleasing) of a farm ‖ Unterverpachten n; Weiterverpachten n.
**sous-louer** v Ⓐ [prendre à sous-louage] | to sublease; to take on sublease ‖ untermieten; in Untermiete (Unterpacht) nehmen.
**sous-louer** v Ⓑ [donner à sous-louage] | to sublet; to sublease; to underlease ‖ untervermieten; unterverpachten.
**sous-main** m Ⓐ | writing (note) (blotting) pad ‖ Notizblock m; Schreibblock; Schreibunterlage.
**sous-main** m Ⓑ [en privé] | **acheter (vendre) en** ~ | to buy (to sell) privately ‖ unter der Hand kaufen (verkaufen).
**sous-ordre** m | **en** ~ | subordinate ‖ untergeordnet.
**sous-préfectoral** adj | of the subprefecture ‖ des Unterpräfekten.
**sous-préfecture** f | subprefecture ‖ Unterpräfektur f.
**sous-préfet** m | subprefect ‖ Unterpräfekt m.
**sous-preneur** m | sublessee; subtenant; undertenant ‖ Untermieter m; Unterpächter m.
**sous-production** f | underproduction ‖ ungenügende Erzeugung f (Produktion f); Unterproduktion.
**sous-répartition** f Ⓐ | subdivision ‖ Unterverteilung f.
**sous-répartition** f Ⓑ [imposition supplémentaire] | second (additional) assessment ‖ Nachveranlagung f.
**sous-secrétaire** m Ⓐ | under-secretary ‖ Untersekretär m | ~ **d'Etat** | Under-Secretary of State ‖ Unterstaatssekretär.
**sous-secrétaire** m Ⓑ [secrétaire adjoint] | assistant secretary ‖ Hilfssekretär m.
**sous-secrétariat** m Ⓐ [fonction] | under-secretaryship ‖ Amt n (Posten m) als Untersekretär.
**sous-secrétariat** m Ⓑ [office] | under-secretary's office ‖ Büro n (Kanzlei f) des Untersekretärs.
**sous-secteur** m | subcategory ‖ Untergruppe f; Unterkategorie f.
**soussigné** m | **le** ~ | the undersigned ‖ der Unterzeichnete | **les** ~ **s** | the undersigned parties; the undersigned pl ‖ die Unterzeichneten mpl; die Endesunterzeichneten mpl.
**soussigné** adj | undersigned ‖ unterzeichnet; unterschrieben.

**soussigner** *v* | to undersign; to sign; to subscribe || unterschreiben; unterzeichnen.
**sous-sol** *m* Ⓐ [géologie] | **le ~** | subsoil || Untergrund *m* | **les richesses du ~** | the natural (mineral) resources || die Bodenschätze *mpl* | **sur le fond et dans le ~ de la mer** | on the seabed and under it || auf und unter dem Meeresboden (und im Meeresuntergrund).
**sous-sol** *m* Ⓑ [souterrain] | **le ~** | the basement || das Untergeschoß | **garage (parking) en ~** | underground garage (car park) || unterirdische Garage; unterirdischer Parkplatz.
**sous-sol** *m* Ⓒ [travaux de génie civil] | **les travailleurs du ~** | the underground workers || die Untertagarbeiter *mpl*.
**sous-syndicataire** *m* | subunderwriter || Unterversicherer *m*.
**sous-titre** *m* | sub-title || Untertitel *m*.
**soustraction** *f* Ⓐ | removal || Entziehung *f*; Entfernung *f*.
**soustraction** *f* Ⓑ [~ frauduleuse] | abstraction; fraudulent removal || Beiseitebringung *f*; Beiseiteschaffung *f*; Beseitigung *f*; Entwendung *f* | **d'un document** | fraudulent removal of a document || Beiseiteschaffung eines Schriftstücks (einer Urkunde) | **~ de documents** | abstraction of documents || Urkundenbeseitigung.
**soustraire** *v* Ⓐ [ôter] | to remove || entfernen.
**soustraire** *v* Ⓑ [détourner] | to abstract; to remove fraudulently || beiseiteschaffen; beiseitebringen; beseitigen; entwenden.
**soustraire** *v* Ⓒ [éviter] | to avoid; to evade || vermeiden; entziehen | **se ~ à un devoir** | to evade (to shirk) a duty || sich einer Pflicht entziehen | **se ~ à la justice** | to avoid arrestation by absconding; to abscond || sich der Verhaftung durch die Flucht entziehen | **se ~ à ses obligations** | to shirk (to back out of) one's obligations || sich seinen Verpflichtungen entziehen | **se ~ à la responsabilité** | to evade (to shirk) responsibility || sich der Verantwortung entziehen.
**soustraire** *v* Ⓓ | **~ q. à une responsabilité** | to relieve sb. from a liability || jdm. eine Verantwortung abnehmen | **~ q. aux recherches de la police** | to hide sb. from the police || jdn. vor der Polizei verstecken.
**sous-traitance** *f* | sub-contracting || Zulieferung *f*; Vergabe an Unterlieferanten (an Zulieferer) | **contrat de ~** | sub-contract || Zuliefervertrag *m* | **l'industrie de ~** | the sub-contracting industry; the sub-contractors *pl* || die Zulieferindustrie *f*.
**sous-traitant** *m* | sub-contractor || Unterlieferant *m*; Zulieferer *m* | **entreprise ~e** | sub-contracting company || Zulieferfirma *f*.
**sous-traité** *m* | sub-contract || Vertrag *m* mit einem Unterlieferanten; Zuliefervertrag.
**sous-traiter** *v* | to sub-contract || als Unterlieferant auftreten.
**soutage** *m* [navires] | bunkering; refuelling || Nachtanken *n*; Bebunkern *n*; Bunkern *n*.

**soute** *f* Ⓐ [navire] | compartment; bunker || Abteilung *f*.
**soute** *f* Ⓑ [pour combustibles] | fuel bunker; fuel oil reservoir || Bunker für Treibstoff | **les ~s** ① | bunker stocks; «bunkers» || Bunkerbestände *mpl* | **les ~s** ②; **combustibles pour ~** ; **le soutage** | bunker fuel; bunkerage || Bunkertreibstoff.
**soutenable** *adj* | supportable; arguable; tenable || vertretbar; zu vertreten; haltbar | **opinion ~** | arguable (tenable) opinion || vertretbare Meinung *f* (Ansicht *f*) | **in ~** ; **peu ~** | untenable || nicht vertretbar (zu vertreten); unhaltbar.
**soutènement** *m* | written explanation; explanatory statement in writing || schriftliche Erläuterung *f*.
**souteneur** *m* Ⓐ | supporter; upholder || Unterstützer *m* | **~ d'une opinion** | supporter of an opinion || Vertreter *m* einer Ansicht (einer Meinung).
**souteneur** *m* Ⓑ | procurer || Zuhälter *m*.
**soutenir** *v* Ⓐ | to support; to keep || unterhalten; unterstützen | **~ la concurrence** | to face (to sustain) competition || es mit der Konkurrenz aufnehmen | **~ une dépense** | to meet an expense | eine Ausgabe tragen | **~ la devise** | to support the currency || die Währung (den Devisenkurs) stützen | **~ une famille** | to support a family || eine Familie unterhalten (ernähren) | **~ une motion** | to support a motion || einen Antrag unterstützen.
**soutenir** *v* Ⓑ [maintenir] | to maintain || behaupten | **~ la concurrence** | to maintain a competitive position || sich gegen die Konkurrenz behaupten; konkurrenzfähig bleiben | **~ le contraire** | to maintain (to insist on maintaining) the contrary || das Gegenteil behaupten | **~ sa réputation** | to maintain (to keep up) one's reputation || seinen Ruf behaupten | **~ que** | to maintain that || behaupten, daß.
**soutenu** *adj* | **augmentation ~e** | steady increase || ständige Zunahme *f* | **augmentant de façon ~e** | steadily increasing || ständig zunehmend | **marché ~** | steady market | fester Markt *m* | **progrès** *pl* **~s** | steady progress || stetiger Fortschritt *m*.
**souter** *v* | to bunker; to refuel || bebunkern; bunkern.
**souterrain** *adj* Ⓐ | **chemin de fer ~** | subway; underground railway || Untergrundbahn *f*.
**souterrain** *adj* Ⓑ [caché] | **des voies ~es** | underhand methods (practices) || hinterhältige Methoden *fpl* (Machenschaften *fpl*).
**soutien** *m* Ⓐ [appui] | support; aid || Unterstützung *f*; | **~ de la monnaie**; **~ monétaire** | support of the currency || Stützung *f* der Währung; Währungsbeistand *m* | **achats de ~** | support purchases || Stützungskäufe *mpl* | **demande de ~** | application for aid || Antrag auf Beihilfe | **~ des prix** | price maintenance (support) || Preisstützung; Kursstützung | **~ financier** ① | financial support (backing) || finanzielle Hilfe *f* (Unterstützung *f*) | **~ financier** ② | financial background || finanzieller Rückhalt *m*; finanzielle Rückendeckung *f* | **~ moral** | moral support || moralische Unterstützung.

**soutien** *m* Ⓑ [qui soutient] | supporter ‖ Unterstützer *m* | **~ de famille** | bread winner ‖ Ernährer *m*.
**soutirer** *v* | **~ de l'argent de q.** | to extract money from sb. ‖ Geld aus jdm. herausziehen.
**souverain** *m* Ⓐ | sovereign ‖ Herrscher *m;* Souverän *m;* Landesherr *m;* Landesfürst *m.*
**souverain** *m* Ⓑ [pièce d'or] | sovereign [gold coin] ‖ Sovereign *m* [Goldmünze].
**souverain** *adj* Ⓐ | sovereign; supreme ‖ oberst; souverän | **le ~ bien** | the souvereign good ‖ das höchste Gut | **la loi ~ e** | the supreme law ‖ das oberste Gesetz | **pouvoir ~** | sovereign power ‖ unumschränkte (absolute) Gewalt *f.*
**souverain** *adj* Ⓑ [en dernier ressort] | **cour ~ e** | court (tribunal) of the last resort ‖ Gericht letzter Instanz; letzte (höchste) Instanz | **jugement ~** | judgment in the last resort (in the last instance) ‖ letztinstanzielle (höchstrichterliche) Entscheidung.
**souverain** *adj* Ⓒ [infaillible] | **remède ~** | unfailing remedy ‖ unfehlbares Mittel *n.*
**souverainement** *adv* Ⓐ | **gouverner ~** | to rule supremely (with supreme power) ‖ souverän (mit souveräner Macht) herrschen.
**souverainement** *adv* Ⓑ [sans appel] | **juger ~** | to decide in the last instance ‖ in letzter Instanz entscheiden.
**souveraineté** *f* Ⓐ | sovereignty ‖ Souveränität *f* | **acte de ~** | act of sovereignty ‖ Hoheitsakt *m;* hoheitlicher Akt *m* | **droits de ~** | sovereign rights ‖ Hoheitsrechte *npl* | **exercice de la ~** | exercise of sovereign rights ‖ Ausübung *f* von Hoheitsrechten | **~ sur un territoire** | sovereignty (sway) over a territory ‖ Herrschaft *f* (Hoheit *f*) über ein Gebiet; Gebietshoheit | **~ fiscale** | taxing power ‖ Steuerhoheit *f* | **tenir un pays en ~** | to exercise sovereignty over a territory ‖ die Herrschaft über ein Gebiet ausüben.
**souveraineté** *f* Ⓑ [suprématie] | supremacy ‖ Überlegenheit *f* | **la ~ de la loi** | the supremacy of the law ‖ die Unantastbarkeit *f* des Gesetzes.
**soyer** *adj* | **les industries ~ ères** | the silk industry (industries) ‖ die Seidenindustrie *f.*
**spécial** *adj* | special; particular ‖ besonders; speziell; Sonder...; Spezial... | **autorisation ~ e** | special permit ‖ besondere Genehmigung *f;* Sondergenehmigung | **clause (disposition) ~ e** | special clause (disposition) (provision) ‖ Sonderklausel *f;* Sonderbestimmung *f* | **commission ~ e** | special commission; special (select) committee ‖ Sonderausschuß *m;* Sonderkommission *f* | **compte ~** | separate account ‖ Sonderkonto *n;* Separatkonto | **convention ~ e** | special (separate) agreement (contract) (treaty) ‖ Sondervertrag *m;* Sonderabkommen *n;* Sondervereinbarung *f* | **copie ~ e** | separate print; off-print ‖ Sonderabdruck *m;* Sonderdruck | **homme ~** | specialist; expert ‖ Spezialist *m;* Fachmann *m;* Sachverständiger *m* | **maison ~ e** | firm of specialists ‖ Fachgeschäft *n;* Spezialgeschäft | **majorité ~ e** | qualified majority ‖ qualifizierte Mehrheit *f* | **mandat ~** | special order ‖ Sonderauftrag *m;* Spezialauftrag | **masse ~ e; propriété ~ e** | separate estate (property) ‖ Sondermasse *f;* Sondervermögen *n;* Sondereigentum *n* | **messager ~; porteur ~** | special messenger ‖ besonderer Bote *m;* Eilbote *m* | **numéro ~** | special edition ‖ Sonderausgabe *f* | **offre ~ e** | special offer (bargain); preferential offer ‖ Sonderangebot *n;* Vorzugsangebot | **pouvoir ~; procuration ~ e** | special power (power of attorney) (authorization) ‖ Spezialvollmacht *f;* Sondervollmacht; Sonderbevollmächtigung *f* | **privilège ~** | specific lien ‖ Sondervorzugsrecht *n* | **procédé ~** | special process ‖ Spezialverfahren *n* | **rapport ~** | special report ‖ Sonderbericht *m;* Spezialbericht | **réglementation ~ e** | special regulation (arrangement) ‖ Sonderregelung *f;* Spezialarrangement *n* | **service ~** | special service ‖ Sonderdienst *m.*
**spécialement** *adv* | specially; especially; particularly ‖ besonders; insbesondere.
**spécialisation** *f* | specialization; specializing ‖ Spezialisierung *f.*
**spécialisé** *adj* | **ouvrier ~** | skilled worker (workman); specialist ‖ gelernter Arbeiter *m;* Facharbeiter.
**spécialiser** *v* | to specialize ‖ spezialisieren | **se ~ dans qch.** | to specialize in sth.; to become (to be) a specialist in sth. ‖ sich auf etw. spezialisieren.
**spécialisme** *m* Ⓐ | specialism ‖ Spezialismus *m.*
**spécialisme** *m* Ⓑ [savoir] | special knowledge ‖ Spezialwesen *n.*
**spécialiste** *m* | specialist; expert ‖ Fachmann *m;* Spezialist *m* | **non- ~** | non-expert ‖ Nichtfachmann.
**spécialiste** *adj* | **ouvrier ~** | skilled worker (workman); specialist ‖ gelernter Arbeiter *m;* Facharbeiter | **revue ~** | trade paper (journal) ‖ Fachzeitschrift *f;* Fachzeitung *f;* Fachblatt *n.*
**spécialistes** *mpl* [ouvriers spécialisés] | skilled workers (labor) ‖ Fachkräfte *fpl;* Facharbeiterschaft *f.*
**spécialité** *f* Ⓐ | specialty; speciality; special feature ‖ Besonderheit *f;* Spezialität *f* | **se faire une ~ de qch.** | to make a speciality of sth. ‖ aus etw. eine Spezialität machen.
**spécialité** *f* Ⓑ [théorie budgétaire]; **spécialisation** *f* | specification; detailed allocation of appropriations ‖ Spezifizierung der Mittel (der Mittelzuweisung).
**spécification** *f* | specification; itemization; giving (statement of) particulars ‖ besondere (genaue) Bezeichnung *f;* Spezifizierung *f;* Spezifikation *f.*
**spécifié** *adj* | **compte ~** | detailed (specified) (itemized) account ‖ detaillierte (spezifizierte) Rechnung *f;* Spezifikation *f* | **comme ~** | according to (as per) statement ‖ laut Bericht; laut Aufgabe.
**spécifier** *v* | to specify ‖ spezifizieren | **~ les fonctions de q.** | to fix (to lay down) sb.'s duties ‖ jds. Pflichten fixieren.
**spécifique** *adj* | specific ‖ besonders.
**spécifiquement** *adv* | specifically ‖ in besonderer Weise.
**spécimen** *m;* **specimen** *m* Ⓐ [échantillon; modèle] |

**spécimen** *m, suite*
specimen; sample || Muster *n;* Vorlage *f;* Probe *f*
| ~ **de sa signature** | specimen of one's signature;
specimen signature || Unterschriftsprobe.
**spécimen** *m;* **specimen** *m* Ⓑ [exemplaire à titre gratuit] | presentation (free) copy || Freiexemplar *n.*
**spécimen** *adj;* **specimen** *adj* | **numéro** ~ | specimen number || Musterexemplar *n* | **page** ~ | specimen page || Musterseite *f.*
**spéculaire** *adj* | **écriture** ~ | mirror writing || Spiegelschrift *f.*
**spéculateur** *m* | speculator; gambler || Spekulant *m* |
~ **à la baisse** | speculator on a fall in prices; bear || Baissespekulant; Baissier *m* | ~ **sur les biens fonciers** | land jobber || Grundstücksspekulant | ~ **à la hausse** | speculator on a rise in prices; bull || Haussespekulant; Haussier *m.*
**spéculatif** *adj* Ⓐ | speculative || spekulativ | **achat** ~ | speculative purchase || Spekulationskauf *m* | **opérations** ~ **ves** | speculative dealings (operations) (transactions); speculations; gambling transactions || Spekulationsgeschäfte *npl;* Spekulationen *fpl* | **titres** ~ **s;** **valeurs** ~ **ves** | speculative (gambling) (fancy) stocks; speculative shares || Spekulationspapiere *npl;* Spekulationswerte *mpl* | **acheter qch. à titre** ~ | to buy sth. on (as a) speculation || etw. in spekulativer Absicht kaufen.
**spéculatif** *adj* Ⓑ | contemplative || nachdenklich.
**spéculation** *f* Ⓐ [conjecture] | conjecture || Mutmaßung *f;* Vermutung *f.*
**spéculation** *f* Ⓑ [opération de finance ou de bourse] | speculation; venture || Spekulation *f* | **acheteur en** ~ | speculative buyer (purchaser) || Spekulationskäufer *m* | ~ **à la baisse** | bear speculation (operation); speculation on a fall || Baissespekulation |
~ **à la hausse** | bull speculation (operation); speculation on a rise || Haussespekulation | **titres de** ~
| speculative shares (stocks) || Spekulationspapiere *npl;* Spekulationswerte *mpl* | ~ **foncière** | land speculation || Bodenspekulation | **pure** ~ | pure gamble || blanke Spekulation | **acheter qch. par** ~
**(à titre de** ~ **)** | to buy sth. on (as a) speculation || etw. aus Spekulation (zu Spekulationszwecken) kaufen | **de** ~ **; en** ~ | speculative || spekulativ |
**par** ~ | speculatively || aus Spekulation; spekulativ.
**spéculation** *f* Ⓒ [entreprise spéculative] | speculative enterprise; speculation; venture || spekulatives Unternehmen *n;* Spekulation *f.*
**spéculativement** *adv* | speculatively || spekulativ; aus Spekulation.
**spéculer** *v* | to speculate || spekulieren | ~ **à la baisse** | to speculate for a fall; to go a bear || auf Baisse spekulieren | ~ **sur la bourse** | to speculate on the stock exchange || an der Börse spekulieren | ~ **sur le change** | to speculate in foreign exchange || in Devisenkursen spekulieren | ~ **à la hausse** | to speculate for a rise; to go a bull || auf Hausse spekulieren | ~ **sur les valeurs de bourse** | to speculate in stocks and shares || an der Börse spielen

(spekulieren) | ~ **sur qch.** | to speculate on (upon) sth. || auf etw. spekulieren.
**sphère** *m* | sphere; field || Gebiet *n;* Kreis *m* | ~ **d'action;** ~ **d'activité** | sphere (field) of activity (of action) || Wirkungskreis; Arbeitsgebiet; Tätigkeitsfeld *n* | ~ **d'influence** | sphere of influence || Einflußgebiet.
**spoliateur** *m* | despoiler || Räuber *m.*
**spoliateur** *adj* | **mesure** ~ **trice** | spoliatory measure || Entziehungsmaßnahme *f.*
**spoliation** *f* | robbing || Beraubung *f.*
**spolier** *v* | to rob; to despoil || berauben.
**spontané** *adj* | spontaneous; voluntary || freiwillig; unverlangt | **aveu** ~ | voluntary confession || freiwillig abgelegtes Geständnis *n* | **offre** ~ **e** | voluntary offer || unverlangtes Angebot *n.*
**spontanéité** *f* | spontaneousness; free will || Freiwilligkeit *f;* freier Wille *m.*
**spontanément** *adv* | spontaneously; voluntarily || von sich aus; aus eigenem Antrieb; unaufgefordert |
**faire** ~ **qch.** | to volunteer sth. || etw. von sich aus tun.
**stabilisation** *f* | stabilization || Stabilisierung *f* | ~ **des changes** | stabilization of international exchange rates || Stabilisierung der Kurse (der Devisenkurse) | **emprunt de** ~ | stabilization loan || Stabilisierungsanleihe *f* | **fonds de** ~ | stabilization fund || Stabilisierungsfonds *m* | **fonds de** ~ **de la monnaie (des changes)** | currency (exchange) stabilization fund || Währungsstabilisierungsfonds *m;* Kursstabilisierungsfonds | ~ **de la monnaie** | stabilization of the currency; currency (monetary) stabilization || Stabilisierung der Währung; Währungsstabilisierung | **politique de** ~ | stabilizing policy || Stabilisierungspolitik *f* | ~ **des prix** | price stabilization || Stabilisierung der Preise; Preisstabilisierung.
**stabiliser** *v* | to stabilize || stabilisieren | ~ **le cours de change** | to stabilize the rate of exchange || den Kurs stabilisieren | **se** ~ | to become steady || stabil werden.
**stabilité** *f* Ⓐ | steadiness; stability || Festigkeit *f;* Stabilität *f* | ~ **dans l'expansion** | steady expansion || stetige (beständige) Ausweitung *f* | ~ **des prix** |
firmness (steadiness) of prices || Festigkeit (Stabilität) der Preise | ~ **du niveau des prix** | stability of the price level || stabiles Preisniveau *n* | ~ **accrue** |
increased stability || größere (erhöhte) Stabilität |
~ **économique** | economic stability || wirtschaftliche Stabilität | **manque de** ~ **économique** | economic instability (uncertainty) || mangelnde wirtschaftliche Stabilität; wirtschaftliche Unsicherheit *f* | ~ **monétaire** | currency (monetary) stability
|| Stabilität der Währung(en); Währungsstabilität.
**stabilité** *f* Ⓑ [constance] | durability || Dauerhaftigkeit *f.*
**stable** *adj* Ⓐ | firm; stable; steady || fest; stabil.
**stable** *adj* Ⓑ [durable] | durable || dauerhaft | **paix** ~
| lasting peace || dauerhafter Friede(n) *m.*
**stade** *m* | ~ **avancé** | advanced state || fortgeschritte-

nes Stadium *n* | **au ~ préliminaire** | in the preliminary state || im Vorstadium | **au ~ de la production** | at the producer level || auf der Erzeugerstufe *f*.

**stage** *m* | period of instruction; in-service training (probationary) period || Ausbildungszeit *f*; Vorbereitungsdienst *m* | **~ libre** | trial period || Probezeit *f*; Probejahr *n* | **faire son ~** | to make one's period of instruction (one's articles) || seine Vorbereitungszeit machen.

**stagiaire** *m* Ⓐ | sb. who serves his period of instruction; probationer; trainee || jd., der seine Vorbereitungszeit macht.

**stagiaire** *m* Ⓑ [avocat ~] | law junior || Referendar *m*.

**stagiaire** *adj* | **période ~** | period of instruction || Vorbereitungszeit *f*; Vorbereitungsdienst *m*.

**stagnant** *adj* | stagnant; inactive || stagnierend | **être ~** | to stagnate; to be at a standstill || stagnieren.

**stagnation** *f* | stagnation; standstill || Stagnation *f*; Stillstand *m*; Stillstehen *n* | **~ des affaires** | sluggishness (stagnation) of business || Geschäftsstockung *f*; Geschäftsstille *f* | **~ du commerce** | stagnancy of trade; commercial stagnation || Handelsstockung *f* | **en ~; en état de ~** | stagnant; stagnating; at a standstill || stockend; im Stocken.

**standardisation** *f* | standardization || Vereinheitlichung *f*; Standardisierung *f*; Normung *f*; Typisierung *f*.

**standardiser** *v* | to standardize || vereinheitlichen; standardisieren; normen; typisieren.

**staries** *fpl* Ⓐ [jours d'estarie] | lay days; laytime || Liegetage *mpl*; Liegezeit *f*.

**staries** *fpl* Ⓑ [temps de décharge] | period for unloading || Löschzeit *f*; Löschfrist *f*.

**station** *f* Ⓐ [poste] | **~ de commerce** | trading station || Handelsniederlassung *f*; Faktorei *f* | **~ d'été** | summer resort || Sommerkurort *m* | **~ de garde-côte** | coast-guard station || Küstenwachstation *f* | **~ d'hiver** | winter resort || Winterkurort *m* | **~ de radiodiffusion** | broadcasting (radio) (wireless) station || Rundfunksender *m*; Rundfunksendestation *f*; Sendestation; Radiostation; Sender | **~ de sauvetage** | life-boat station || Rettungsstation.

★ **~ agronomique** | agricultural research institute || landwirtschaftliche Forschungsanstalt *f* | **balnéaire; ~ thermale; ~ climatique** | watering place; health resort; spa || Badeort *m*; Kurort; Bad *n* | **~ centrale; ~ centrale électrique** | power (generating) station || Kraftwerk *n*; Kraftzentrale *f*; Elektrizitätswerk.

**station** *f* Ⓑ [~ de chemin de fer; gare] | railway station || Bahnhof *m*.

**station** *f* Ⓒ [arrêt] | short stop; stopover; break of journey || kurzer Aufenthalt *m*; kurze Reiseunterbrechung *f* | **faire une ~** | to make a stopover; to break one's journey || Station machen.

**station** *f* Ⓓ [point d'appui] | base || Stützpunkt *m* | **~ navale** | naval station (base) || Flottenstützpunkt; Kriegshafen *m*.

**stationnaire** *adj* | **rester ~** | to remain stationary || stationär (am Ort) bleiben.

**stationnement** *m* | parking || Parken *n*; Parkieren *n* [S]; Parkierung *f* [S] | **auto en ~** | stationary motor vehicle || stehendes (nicht in Bewegung befindliches) Kraftfahrzeug *n* | **droit (taxe) de ~** | parking fee || Parkgebühr *f* | **endroit (parc) de ~** | parking place || Parkplatz *m*.

**stationner** *v* | to park || parken; parkieren [S] | **défense de ~** | no parking || Parken verboten.

**statisticien** *m* | statistician || Statistiker *m*.

**statistique** *f* | statistics *pl* || Statistik *f* | **droit de ~** | statistical tax || statistische Gebühr *f* | **~ du commerce** | trade (business) (commercial) statistics || Handelsstatistik | **~ du commerce extérieur** | foreign trade statistics || Außenhandelsstatistik | **~ de la criminalité** | crime statistics || Kriminalstatistik | **~ d'exploitation** | operational (management) statistics || Betriebsstatistik | **~ d'exportation** | export statistics || Ausfuhrstatistik | **~ d'importation** | import statistics || Einfuhrstatistik | **~ de la population** | population (demographical) statistics || Bevölkerungsstatistik | **~ des ventes** | sales statistics || Verkaufsstatistik | **~ sociale** | sociological statistics || Sozialstatistik.

**statistique** *adj* | statistical || statistisch | **état ~** | statistical statement || statistische Aufstellung *f* | **rapports ~ s** | statistical reports (returns); statistics *pl* || statistische Berichte *mpl* (Ergebnisse *npl*); Statistiken *fpl*.

**statistiques** *fpl* [données statistiques] | statistics *pl*; statistical data (returns) (tables) || Statistiken *fpl*; statistische Angaben *fpl* (Berichte *mpl*) (Ergebnisse *npl*).

**statuer** *v* | to decide; to rule; to judge; to act; to give a judgment || entscheiden; erkennen; urteilen | **~ sur une affaire** | to decide a case || eine Sache (in einer Sache) entscheiden | **~ en appel** | to hear appeals || als Rechtsmittelinstanz entscheiden | **~ sans appel** | to decide in the last instance || endgültig (in letzter Instanz) entscheiden; letztinstanziell urteilen (entscheiden) | **~ au contentieux** | to decide a defended case || streitig entscheiden | **~ comme cour de renvoi** | to decide as court of appeal || als Rechtsmittelinstanz (als Beschwerdegericht) (als Beschwerdeinstanz) entscheiden | **~ sur une demande** ① | to decide an action || über eine Klage entscheiden | **~ sur une demande** ② | to give a decision on an application (on a request) || über einen Antrag erkennen (entscheiden) (befinden) | **~ sur les dépens** | to adjudicate on costs (as to costs) || über die Kosten (im Kostenpunkt) entscheiden | **~ une enquête** | to order an enquiry || eine Untersuchung anordnen | **~ en faveur de q.** | to decide (to rule) in sb.'s favo(u)r (in favo(u)r of sb.) || zu jds. Gunsten entscheiden | **~ sur le fond** | to give a decision on the merits || dem Grunde nach entscheiden; eine Sachentscheidung treffen | **~ à la majorité absolue (qualifiée)** | to act by an absolute (by a qualified) majority || mit der absoluten

**statuer** *v, suite*
(mit qualifizierter) Mehrheit beschließen | ~ **à (de) nouveau** | to come to a fresh decision || neu entscheiden; anderweitig erkennen | ~ **en référé** | to decide a case upoin trial in chambers || eine Sache im Beschlußverfahren entscheiden | ~ **à titre préjudiciel** | to give a preliminary ruling || eine Vorabentscheidung erlassen | ~ **à l'unanimité** | to act unanimously || einstimmig beschließen | ~ **sur le vu du dossier** | to decide on the record || nach (nach der) Aktenlage entscheiden; auf Grund (nach Lage) der Akten entscheiden.
★ ~ **d'abord** | to give a preliminary ruling || vorab (vorweg) entscheiden | ~ **sommairement** | to judge (to decide) by summary proceedings || im summarischen Verfahren entscheiden.
★ [CEE] **la Commission statue** | the Commission shall give its decision || die Kommission entscheidet | **le Conseil statuant à la majorité...** | the Council ... acting by a majority ... || der Rat bestimmt mit einer Mehrheit ... | **la Cour de Justice est compétente à** ~ | the Court of Justice shall have jurisdiction || der Gerichtshof ist für Entscheidungen ... zuständig.

**statut** *m* Ⓐ | **le** ~ ; **les** ~ **s** | the articles (by-laws) (rules) (regulations) (statutes) || die Satzung (Satzungen *fpl*) (Statuten *npl*); das Statut | **modification aux** ~ **s (des** ~ **s)** | alteration in the articles of association || Satzungsänderung *f;* Statutenänderung | **les** ~ **s de la société** | the articles (the articles of association) (the memorandum and articles) of the company || die Satzung (die Satzungen) (der Gesellschaftsvertrag) der Gesellschaft | ~ **modèle** | model by-laws || Mustersatzung *f;* Musterstatut *n.*

**statut** *m* Ⓑ [loi] | [written] law; statute || [geschriebenes] Gesetz *n.*

**statut** *m* Ⓒ [~ organique] | charter; constitution || Grundgesetz *n;* Verfassung *f* | **le Statut international des Marins** | the International Seamen's Code || die Internationale Seemannsordnung *f* | ~ **du travail** | labo(u)r charter || Arbeitsordnung *f;* Arbeitsverfassung *f;* Arbeitsstatut *n* | **le** ~ **économique** | the economic constitution || die Wirtschaftsverfassung *f* | ~ **professionnel** | trade charter || Gewerbeordnung *f;* Gewerbeverfassung *f.*
★ ~ **du personnel** | service rules (regulations); staff regulations || Dienstvorschriften *fpl* | [CEE] ~ **des fonctionnaires des Communautés européennes** | Staff Regulations of officials of the European Communities || Statut der Beamten der Europäischen Gemeinschaften.

**statut** *m* Ⓓ [~ territorial] | territorial competence || Gebietszuständigkeit *f* | ~ **de juridiction** | competence of the court || Gerichtsstand *m.*

**statut** *m* Ⓔ | statute || Statut *n* | ~ **des minorités** | statute of minorities || Minderheitenstatut; Minoritätenstatut | ~ **naval** | naval statute || Flottenstatut *f* | ~ **personnel** | personal statute || Personalstatut | ~ **réel** | real statute || Realstatut.

**statut** *m* Ⓕ | status || Stellung *f* | ~ **communautaire des marchandises** [CEE] | Community status (character) of goods || Gemeinschaftscharakter *m* von Waren | ~ **juridique** | legal status || Rechtsposition *f;* Rechtsstellung *f* | ~ **juridique privé (public)** | private (public) legal status || privatrechtliche (öffentlich-rechtliche) Stellung.

**statutaire** *adj* | statutory; provided by the articles || satzungsgemäß; satzungsmäßig; statutengemäß | **actions** ~ **s** | qualification (qualifying) shares || Pflichtaktien *fpl;* vorgeschriebener Aktienbesitz *m* | **disposition** ~ | provision in the articles || Satzungsbestimmung *f;* Satzungsvorschrift *f* | **gérant** ~ | manager appointed by (according to) the articles || laut Satzung bestellter Geschäftsführer *m* | **intérêt** ~ | statutory interest || satzungsgemäß vorgeschriebener Zins *m* | **modification** ~ | amendment of the by-laws || Statutenänderung *f;* Satzungsänderung | **réserve** ~ | statutory reserve; reserve provided by the articles || satzungsgemäße Rücklage *f;* auf Grund der Satzungen vorgeschriebene Reserve *f.*

**statutairement** *adv* | in accordance with the articles; under the articles; provided (appointed) by the articles || satzungsgemäß; statutengemäß; nach den Satzungen (Statuten).

**sténodactylographe** *m ou f* | shorthand-typist || Stenotypist *m;* Stenotypistin *f.*

**sténodactylographie** *f* | shorthand and typewriting || Stenographie *f* und Maschinenschreiben *n.*

**sténogramme** *m* | shorthand notes (record) || Stenogramm *n* | ~ **d'une réunion** | shorthand record (verbatim report) of a meeting || Stenogramm einer Sitzung.

**sténographe** *m ou f* | shorthand writer (reporter) [GB]; stenographer [USA] || Stenograph *m.*

**sténographie** *f* | shorthand [GB]; stenography [USA] || Kurzschrift *f;* Stenographie *f.*

**sténographier** *v* | to write (to take down) in shorthand || stenographieren; in (als) Stenogramm aufnehmen.

**sténographique** *adj* | in shorthand; stenographic || stenographisch; in Stenogramm | **notes** ~ **s** | shorthand notes || kurzschriftliche Notizen *fpl;* Stenogramm *n* | **transcrire des notes** ~ **s** | to transcribe shorthand notes || ein Stenogramm ausschreiben.

**sténotypie** *f* | stenotyping || Maschinenkurzschrift *f;* Maschinenstenographie *f.*

**stimulateur** *adj* | stimulative || anregend.

**stimulation** *f* | stimulation || Anregung *f;* Belebung *f.*

**stimuler** *v* | to stimulate; to incite || anregen.

**stipendié** *adj* | hired || gedungen.

**stipulant** *m* | stipulator || Vertragspartei *f;* Kontrahent *m.*

**stipulant** *adj* | stipulating || vertragschließend.

**stipulateur** *adj* | **agent** ~ | signing agent || Abschlußagent *m.*

**stipulation** *f* | stipulation; provision; clause; covenant || Bestimmung *f;* Vereinbarung *f;* Klausel *f* | ~ **d'arrhes** | right to withdraw from a contract

against payment of a forfeit ‖ Recht *n*, gegen Zahlung einer Abstandssumme vom Vertrag zurückzutreten | ~ **s d'un contrat** | articles (stipulations) (clauses) (specifications) of a contract; conditions laid down in a contract ‖ Bestimmungen (Klauseln) eines Vertrages; Vertragsbestimmungen; Vertragsklauseln | ~ **accessoire** | subagreement ‖ Nebenabrede *f* | ~ **expresse** | express stipulation ‖ ausdrückliche Bestimmung | ~ **particulière** | special provision ‖ Sonderbestimmung; besondere Klausel | **sauf** ~ **contraire** | unless otherwise agreed ‖ sofern nichts Gegenteiliges vereinbart ist; mangels gegenteiliger Vereinbarung.

**stipulé** *adj* | stipulated ‖ vereinbart; ausbedungen; vertraglich festgesetzt | **il est** ~ **dans la convention que** | the contract provides that ‖ der Vertrag bestimmt (sieht vor), daß | **dispositions** ~ **es** | stipulated terms; conditions agreed upon ‖ festgesetzte Bedingungen *fpl*; **comme** ~ | as stipulated ‖ wie vereinbart; wie abgemacht; wie ausbedungen.

**stipuler** *v* | to stipulate; to provide; to covenant ‖ bedingen; vertraglich festsetzen; ausbedingen | ~ **un droit** | to stipulate (to lay down) a right | ein Recht ausbedingen | ~ **explicitement** | to stipulate explicitly (expressly) ‖ ausdrücklich vereinbaren (ausbedingen) | ~ **explicitement ou implicitement** | to stipulate explicitly or tacitly (or impliedly) ‖ ausdrücklich oder stillschweigend vereinbaren | ~ **qch.** | to stipulate sth. ‖ etw. vertraglich festsetzen | ~ **qch. en or** | to stipulate sth. on a gold basis ‖ etw. auf Goldbasis vereinbaren.

**stock** *m* Ⓐ [fonds existant] | stock; reserve ‖ Bestand *m*; Grundstock *m*; Stock *m* | ~ **de devises** | foreign exchange reserve ‖ Devisenbestand *m*; Devisenreserve *f* | ~ **d'or** | gold reserve (stock); bullion reserve ‖ Goldbestand *m*; Goldreserve *f* | ~ **de sécurité** | contingency reserve ‖ Sicherheitsrücklage *f*.

**stock** *m* Ⓑ [en magasin] | stock(s) ‖ Vorrat *m*; Vorräte *mpl*; Bestand *m*; Bestände *mpl* | ~ **de marchandises en magasin** | stock of goods (of merchandise) (in hand) (on hand) ‖ Warenlager *n*; Warenbestand *m*; Warenvorrat *m* | ~ **s sur le carreau de la mine** | pithead stocks ‖ Haldenbestände | **constitution de** ~ **s; formation de** ~ **s** | stocking; stocking-up; stockpiling; building-up (accumulation) of stocks ‖ Lagerbildung *f*; Lageraufstockung *f* | **évaluation des** ~ **s** | stock evaluation ‖ Lagerbewertung *f*; Bewertung des Lagerbestandes | ~ **s d'exploitation**; ~ **s opérationnels** | working stocks ‖ Betriebsvorräte | ~ **s à l'inventaire** | closing stock ‖ Bestand *m* nach Inventuraufnahme | **livre de** ~ | stock book ‖ Lagerbuch *n*; Bestandbuch; Inventarbuch | ~ **de matières premières** | stock of raw material(s); stockpile ‖ Vorratslager *n* von Rohstoffen | **mise en** ~ | stocking ‖ Einlagerung *f* | **mouvements de** ~ | stock movements ‖ Bestandsveränderung(en) *fpl*; Vorratsveränderung(en) | ~ **de pièces de rechange** | stock of spares (of replacement parts) ‖ Ersatzteillager *n* | **reconstitution de** ~ | replenishment of stocks ‖ Lagerauffüllung *f* | **reprise(s) de** ~ | stock drawings; withdrawals from stock; stocklift ‖ Lagerentnahmen *fpl* | **rotation du** ~ | stock turnover ‖ Lagerumschlag *m*; Lagerumsatz *m*.

★ ~ **fixe** | permanent stock ‖ Grundbestand *m*; Grundstock *m* | ~ **s obligatoires** | compulsory stocks ‖ Pflichtbestände | ~ **régulateur;** ~ **tampon** | buffer stock ‖ Puffervorrat *m*; Ausgleichsvorrat | ~ **s saisonniers** | seasonal stocks ‖ Saisonvorräte | ~ **stratégique** | strategic stock (stockpile) ‖ Sicherheitsvorrat *m* | **se défaire de tous ses** ~ **s** | to dispose of all one's stock; to sell out ‖ seine gesamten Warenvorräte abstoßen; seinen ganzen Vorrat verkaufen | **mettre des marchandises en** ~ | to lay in goods as stock; to put goods into stock ‖ Waren *fpl* auf Lager nehmen.

**stockage** *m* Ⓐ [mise en stock] | stocking ‖ Einlagerung *f*.

**stockage** *m* Ⓑ [magasinage] | stockkeeping; keeping in stock; storage ‖ Lagerhaltung *f*; Lagerung *f*.

**stockage** *m* Ⓒ [de matières premières] | stockpiling [of raw materials] ‖ Anlegung *f* von Vorratslagern [von Rohstoffen].

**stocké** *adj* | **marchandises** ~ **es** ① | stocked goods ‖ eingelagerte Waren *fpl* | **marchandises** ~ **es** ② | goods in stock; stock of goods ‖ Warenbestände *mpl*; Warenvorräte *mpl*.

**stocker** *v* [mettre en stock] | to stock; to lay in stock ‖ einlagern; auf Lager (auf Vorrat) nehmen | ~ **des matières premières** | to stock raw material(s); to stockpile ‖ Vorräte *mpl* (Vorratslager *npl*) an Rohstoffen anlegen (aufstapeln) (stapeln).

**stoppage** *m* | ~ **à la source** | taxation (deduction of the tax) at the source ‖ Erhebung *f* (steuerliche Erfassung *f*) an der Quelle; Quellenbesteuerung [S].

**stopper** *v* Ⓐ | ~ **un chèque** | to stop payment of a cheque ‖ einen Scheck (die Zahlung eines Schecks) sperren.

**stopper** *v* Ⓑ [déduire à la source] | to levy (to deduct) [a tax] at the source ‖ [eine Steuer] an der Quelle erheben.

**stratégie** *f* | strategy; strategics *pl* ‖ Strategie *f*.
**stratégique** *adj* | strategic ‖ strategisch.
**stratégiste** *adj* | strategist ‖ Stratege *m* | ~ **en chambre** | closet strategist ‖ Schreibtischstratege.
**strict** *adj* Ⓐ [rigoureux] | strict; stringent; rigorous ‖ streng | **application** ~ **e** | strict application ‖ strenge (strikte) Anwendung *f* | **contrôle** ~ **e** | stiff control ‖ scharfe Kontrolle *f* | **morale** ~ **e** | strict morals *pl* ‖ strenge Moral *f* (Sitten *fpl*) | **observance** ~ **e** | strict adherence (observance) ‖ genaue (strenge) Befolgung *f* (Einhaltung *f*).
**strict** *adj* Ⓑ [précisé] | exact; precisely defined ‖ genau; genau bestimmt (definiert).
**strictement** *adv* Ⓐ | **s'en tenir** ~ **à une clause (à une disposition)** | to adhere strictly to a clause ‖ eine Bestimmung genau (streng) einhalten | **pour une durée** ~ **limitée** | for a strictly limited period ‖ auf

**strictement** *adv* Ⓐ *suite*
eine genau begrenzte Frist | **s'en tenir** ~ **au règlement** | to comply strictly with a rule ‖ sich genau an eine Vorschrift halten.
**strictement** *adv* Ⓑ [avec précision] | precisely ‖ mit Genauigkeit.
**structure** *f* | structure ‖ Struktur *f* | ~ **administrative** | administrative structure (organization) ‖ Verwaltungsaufbau *m* | **la** ~ **sociale** | the social structure ‖ die gesellschaftliche (soziale) Struktur | **vice de** ~ | structural defect ‖ Strukturfehler *m*.
**structurel** *adj* | structural ‖ strukturell | **chômage** ~ | structural unemployment ‖ strukturelle Arbeitslosigkeit *f* | **crise** ~ **le** | structural crisis ‖ strukturelle Krise *f* | **déséquilibre** ~ | structural imbalance ‖ strukturelles Ungleichgewicht *n* | **disparités** ~ **les** | structural disparities (differences) ‖ strukturelle Ungleichheiten *fpl* (Unterschiede *mpl*) | **politique** ~ **le** | structural policy ‖ Strukturpolitik *f* | **surcapacité** ~ **le** | structural overcapacity (excess capacity) ‖ strukturelle Überkapazität *f*.
**stupéfiant** *m* | narcotic ‖ Rauschgift *n* | **trafic des** ~ **s** | drug traffic ‖ Rauschgifthandel *m* | **trafiquer en** ~ **s** | to deal in drugs ‖ mit Rauschgift handeln.
**style** *m* | ~ **du palais** | law (judicial) style ‖ Gerichtsstil *m*; Kanzleistil.
**su** *m* | **au** ~ **de** . . . | to the knowledge of . . . ‖ seines (ihres) Wissens | **à mon vu et** ~ | to my certain knowledge ‖ nach meiner sicheren Kenntnis.
**subalterne** *m* | subaltern; underling ‖ untergeordneter Beamter *m*; Unterbeamter.
**subalterne** *adj* | subordinate; inferior ‖ untergeordnet | **dans une position** ~ | in a subordinate position ‖ in untergeordneter Stellung *f*.
**subalterniser** *v* | ~ **q.** | to subordinate sb.; to place sb. in a subordinate position ‖ jdn. unterordnen; jdm. einen untergeordneten Rang (eine untergeordnete Stellung) geben.
**subdélégation** *f* | subdelegation ‖ Unterbevollmächtigung *f*.
**subdéléguer** *v* | to subdelegate ‖ unterbevollmächtigen.
**subdélégué** *m* | subdelegate; person with subdelegated powers ‖ Unterbevollmächtigter *m*.
**subdivision** *f* | subdivision ‖ Unterteilung *f*.
**subdivisible** *adj* | subdivisible ‖ unterteilbar.
**subdiviser** *v* | to subdivide ‖ unterteilen | **se** ~ | to be subdivided ‖ unterteilt werden.
**subir** *v* | to undergo; to suffer; to sustain ‖ erleiden; durchmachen; durchzumachen haben | ~ **une avarie**; ~ **des avaries** | to suffer damage; to be (to get) damaged ‖ Schaden erleiden; beschädigt werden | ~ **des changements;** ~ **des modifications** | to undergo changes ‖ Veränderungen erfahren (erleiden) | ~ **une épreuve** | to undergo a test ‖ erprobt werden | ~ **un examen** | to undergo an examination ‖ ein Examen machen (ablegen) | **faire** ~ **un examen à q.** | to submit (to subject) sb. to an examination ‖ jdn. einer Prüfung unterwerfen (unterziehen) | ~ **un interrogatoire** | to be questioned (interrogated) ‖ verhört werden; einem Verhör unterzogen werden | ~ **une opération** | to undergo an operation ‖ sich einer Operation unterziehen | ~ **une peine** | to serve a sentence ‖ eine Strafe verbüßen | ~ **la peine de mort** | to suffer death ‖ die Todesstrafe erleiden | **faire** ~ **une peine à q.** | to inflict a penalty on sb. ‖ über jdn. eine Strafe verhängen | ~ **une perte** | to suffer (to sustain) a loss ‖ einen Verlust erleiden.
**subjugation** *f* | subjugation ‖ Unterjochung *f*; Unterwerfung *f*.
**subjuguer** *v* | to subjugate ‖ unterjochen; unterwerfen.
**subordination** *f* | subordination ‖ Unterordnung *f*.
**subordonné** *m* | subordinate; underling ‖ Untergebener *m*.
**subordonné** *adj* Ⓐ | **être** ~ **à q.** | to be subordinate to sb.; to be under sb. ‖ jdm. unterstehen | **être** ~ **à la condition que** . . . | to be conditional upon sth. ‖ an die Bedingung geknüpft sein, daß . . . .
**subordonné** *adj* Ⓑ [servile] | to subordinate; subservient ‖ unterwürfig.
**subordonnément** *adv* | subordinately ‖ in untergeordneter Weise.
**subordonner** *v* | to subordinate ‖ unterordnen | **se** ~ | to submit to authority ‖ sich unterordnen; sich der Autorität fügen.
**subornation** *f* | instigation ‖ Verleitung *f* | ~ **de témoins** | subornation (bribing) of witnesses; tampering with witnesses ‖ Zeugenbeeinflussung *f*; Zeugenbestechung *f*; Zeugenverleitung *f*.
**suborner** *v* | to instigate ‖ verleiten | ~ **des témoins** | to suborn (to bribe) (to tamper with) witnesses ‖ Zeugen bestechen (beeinflussen).
**suborneur** *m* Ⓐ | instigator ‖ Verleiter *m* | ~ **de témoins** | suborner of (tamperer with) witnesses ‖ Bestecher von Zeugen.
**suborneur** *m* Ⓑ [corrupteur] | suborner of perjury ‖ Verleiter *m* zum Meineid.
**subrécargue** *m* [agent expéditeur d'un armateur] | freight agent of a shipping firm ‖ Frachtenagent *m* einer Reederei.
**subreptice** *adj* | surreptitious ‖ erschlichen.
**subrepticement** *adv* | surreptitiously; by surreptitious means ‖ durch Erschleichung.
**subreption** *f* | subreption ‖ Erschleichung *f* | **obtenir qch. par** ~ | to obtain sth. surreptitiously (by surreptitious means) ‖ etw. erschleichen; sich etw. durch Erschleichung verschaffen.
**subrogation** *f* | subrogation; substitution ‖ Ersetzung *f* | ~ **d'un créancier** | subrogation of a creditor ‖ Ersetzung eines Gläubigers [durch einen andern] | ~ **des droits** | subrogation of rights ‖ Rechtseintritt *m*.
**subrogatoire** *adj* | **clause** ~ | subrogation clause ‖ Rechtseintrittsklausel *f*.
**subrogé** *adj* | subrogated | ersetzt; eingetreten | **être** ~ **dans tous les droits** | to be subrogated to all rights ‖ in alle Rechte eingetreten sein | **tutelle** ~ **e** | supervising guardianship ‖ Gegenvormundschaft

*f* | ~ **tuteur** | supervising guardian; co-guardian || Gegenvormund *m*.
**subroger** *v* | to substitute || ersetzen | ~ **q. en les droits de q.** | to subrogate sb. to the rights of sb. || jdn. in jds. Rechte einsetzen.
**subséquent** *adj* | subsequent; succeeding; following; ensuing || folgend; nachfolgend | **endossement** ~ | subsequent endorsement || nachfolgendes (späteres) Indossament *n* (Giro *n*); Nachgiro | **endosseur** ~ | subsequent endorser || späterer Indossent *m* | **paiement** ~ | subsequent payment || nachträgliche Zahlung *f;* Nachbezahlung; Nachzahlung | **porteur** ~ ; **titulaire** ~ | subsequent holder || späterer Inhaber *m;* Nachmann *m* | **testament** ~ | later testament || späteres Testament *n*.
**subside** *m* | subsidy || Zuschuß *m;* Unterstützung *f* | **fournir des** ~ **s** | to grant subsidies; to subsidize || Subenvtionen *fpl* (Zuschüsse *mpl*) gewähren.
**subsidiaire** *adj* | subsidiary; auxiliary; additional || Hilfs . . .; Ergänzungs . . .; Neben . . . | **ressources** ~ **s** | subsidiary source of income || Nebeneinnahmequelle *f* | **revenus** ~ **s** | subsidiary income || Nebeneinkünfte *fpl;* Nebeneinkommen *n;* Nebenerwerb *m*.
**subsidier** *v* | to subsidize || subventionieren.
**subsistance** *f* Ⓐ [nourriture et entretien] | subsistence; sustenance; maintenance; keep || Unterhalt *m;* Lebensunterhalt *m* | **frais de** ~ | living expenses || Kosten *pl* des Lebensunterhalts | **moyens de** ~ | means *pl* of subsistence (of existence) (of support) *pl* || Mittel *npl* für den Unterhalt; Existenzmittel *npl*.
**subsistance** *f* Ⓑ [approvisionnement] | provisions *pl* || Versorgung *f* | ~ **s militaires** | military supplies || Truppenverpflegung *f*.
**subsistant** *adj* | subsisting; existing || bestehend; existierend.
**subsister** *v* Ⓐ [exister] | to subsist; to exist; to be in existence || bestehen; Bestand haben.
**subsister** *v* Ⓑ [continuer d'être] | to continue to exist; to remain in existence || fortbestehen; weiterbestehen; bestehen bleiben.
**subsister** *v* Ⓒ [être en vigueur] | to hold good; to stand || in Kraft sein (bleiben).
**subsister** *v* Ⓓ [pourvoir à ses besoins] | to live [upon sth.] || [von etw.] leben | ~ **d'aumônes** | to subsist on other people's charity || von der Wohltätigkeit anderer leben; auf die Wohltätigkeit anderer angewiesen sein | **moyens de** ~ | means *pl* of subsistence (of existence) || Mittel *npl* für den Unterhalt; Existenzmittel *npl*.
**substance** *f* Ⓐ [l'essentiel] | substance || Inhalt *m;* Gegenstand *m;* Stoff *m* | **la** ~ **d'un article** | the gist of an article || das Wesen (das Wesentliche) eines Artikels | **en** ~ | in substance; substantially || im wesentlichen | **sans** ~ | insubstantial || unwesentlich.
**substance** *f* Ⓑ [les avoirs; les biens] | substance || Substanz *f* | **conservation de la** ~ | preservation of real assets || Substanzerhaltung *f* | **épuisement de la** ~ | dwindling of assets; depletion || Substanzverringerung *f;* Substanzschwund *m;* Substanzverzehr *m* | **perte de** ~ | loss of substance (of material value) || Substanzverlust *m*.
**substantiel** *adj* | substantial || wesentlich | **partie** ~ **le** | substantial (essential) part (portion) || wesentlicher Teil *m* (Bestandteil *m*).
**substantiellement** *adv* | substantially; in substance || wesentlich; im wesentlichen.
**substitué** *adj* Ⓐ | **héritier** ~ ① | substituted heir || Ersatzerbe *m* | **héritier** ~ ② | reversionary heir || Nacherbe *m*.
**substitué** *adj* Ⓑ [remplacé] | **enfant** ~ | substituted child; changeling || unterschobenes Kind *n*.
**substituer** *v* Ⓐ | **se** ~ **à q.** | to serve as a substitute for sb.; to take sb.'s place || jdn. vertreten; jds. Stellvertreter sein; jds. Stelle versehen.
**substituer** *v* Ⓑ [remplacer] | ~ **un enfant** | to substitute a child || ein Kind unterschieben | ~ **qch. à qch.** | to substitute sth. for sth.; to replace sth. by sth. || etw. durch etw. ersetzen | **se** ~ **à qch.** | to serve as a substitute for sth.; to take the place of sth. || als Ersatz für etw. dienen.
**substituer** *v* Ⓒ | ~ **un héritier** ① | to substitute an heir || einen Ersatzerben bestimmen | ~ **un héritier** ② | to appoint [sb.] as reversionary heir || einen Nacherben einsetzen.
**substitut** *m* Ⓐ | deputy in office || Vertreter *m* im Amt; Amtsvertreter *m*.
**substitut** *m* Ⓑ [d'un médecin] | locum tenens [of a doctor] || Vertreter *m* [eines Arztes].
**substitution** *f* Ⓐ [suppléance] | substitution || Stellvertretung *f* | **combustibles de** ~ | replacement (substitute) fuels || alternative Energiequellen *fpl* (Energieträger *mpl*) | **matériaux de** ~ | substitute (alternative) materials || Ersatzstoffe *mpl;* Substitutionsmaterial(ien) *npl*.
**substitution** *f* Ⓑ [~ d'héritier] | substitution of an heir || Einsetzung *f* eines Ersatzerben; Erbvertretung *f* | **héritier par** ~ ① | heir in tail || Fideikommißerbe *m* | **héritier par** ~ ② | reversionary heir || Nacherbe *m*.
**substitution** *f* Ⓒ [institution d'un arrière-héritier] | appointment as (of a) reversionary heir || Einsetzung *f* eines Nacherben (als Nacherbe); Nacherbeneinsetzung *f*.
**substitution** *f* Ⓓ | ~ **d'un enfant (d'enfant)** | substitution of a child || Unterschiebung *f* eines Kindes; Kindsunterschiebung *f*.
**subterfuge** *m* | subterfuge; pretext; excuse || Ausflucht *f;* Ausrede *f;* Vorwand *m* | **user de** ~ | to use (to resort to) subterfuges || Ausflüchte *fpl* gebrauchen.
**subtil** *adj* | **argument** ~ | fine-drawn argument || feinsinnige (scharfsinnige) Argumentierung *f* | **distinction** ~ **e** | subtle (delicate) distinction || spitzfindige Unterscheidung *f*.
**subtilité** *f* Ⓐ [~ d'un raisonnement] | subtlety [of an argument] || Spitzfindigkeit *f* [eines Arguments] |

**subtilité** *f* Ⓐ *suite*
les **~s de la loi** | the intricacies of the law || die spitzfindigen Unterscheidungen *fpl* des Gesetzes.
**subtilité** *f* Ⓑ [distinction subtile] | subtle distinction || spitzfindige Unterscheidung *f* | **~ juridique** | legal nicety (subtlety) || juristische Spitzfindigkeit *f*.
**suburbain** *adj* | suburban || vorstädtisch | **la zone ~ e** | the suburban area; the suburbs; the outskirts || das Vorstadtgebiet; die Bannmeile; die Vororte *mpl*.
**subvenir** *v* | **~ à q.** | to come to the aid of sb. (to sb.'s aid) || jdm. zu Hilfe kommen | **~ aux besoins de q.** | to provide for sb.'s needs || für jds. Bedürfnisse sorgen | **~ aux frais de qch.** | to contribute to the expenses of sth. || zur Deckung der Kosten von etw. beitragen (beisteuern).
**subvention** *f* | subsidy || Unterstützung *f;* Zuschuß *m;* Subvention *f* | **~ d'Etat; ~ de l'Etat** | government (state) subsidy || staatliche Hilfe *f* (Unterstützung *f*) Staatsbeihilfe *f;* Staatsunterstützung; Subvention | **accorder une ~** | to grant a subsidy (an allowance) || einen Zuschuß bewilligen | **recevoir une ~ (des ~s) de l'Etat** | to be subsidized by the state (by the government); to be state-subsidized (government-subsidized) || staatlich subventioniert sein.
**subventionné** *adj* | subsidized; grant-aided || durch einen Zuschuß (durch Zuschüsse) unterstützt; subventioniert | **~ par l'Etat** | government-subsidized; state-subsidized; state-aided || durch einen Staatszuschuß (durch staatliche Zuschüsse) unterstützt; staatlich unterstützt (subventioniert).
**subventionner** *v* | to subsidize; to grant financial aid || mit Geld (durch Geldmittel) unterstützen; subventionieren.
**subversif** *adj* | subversive || umstürzlerisch | **mouvement ~** | subversive movement || Umsturzbewegung *f*.
**subversion** *f* | overthrow || Umsturz *m*.
**succédané** *m* | substitute; substitute material || Ersatzmittel *n;* Ersatzstoff *m;* Ersatz *m;* Surrogat *n* | **comme ~ de qch.** | as a substitute for sth. || als Ersatz für etw.
**succéder** *v* Ⓐ [venir après] | **~ à qch.** | to follow after sth. || auf etw. folgen | **se ~** | to follow one another || aufeinanderfolgen | **se ~ avec rapidité** | to follow in quick succession || rasch aufeinander folgen.
**succéder** *v* Ⓑ [prendre la succession] | to succeed || nachfolgen; folgen | **~ à la couronne; ~ au trône** | to succeed to the Crown (to the throne) || auf dem Thron folgen; durch Erbfolge zur Krone gelangen | **~ à q.** | to succeed sb. || auf jdn. folgen; jdm. folgen (nachfolgen).
**succéder** *v* Ⓒ [être héritier] | **~ à une fortune** | to inherit (to succeed to) a fortune || ein Vermögen erben | **habile à ~** | capable of inheriting; inheritable || erbfähig | **indigne de ~** | unworthy of inheriting | erbunwürdig | **~ à q.** | to succeed sb.; to succeed to sb.'s estate; to be sb.'s heir || jdn. beerben; jds. Erbe sein.

**succès** *m* Ⓐ [résultat] | outcome; issue; result || Ausgang *m;* Ergebnis *n* | **bon ~** | favo(u)rable issue (outcome); good result || guter (erfolgreicher) (günstiger) Ausgang; Erfolg *m* | **in ~; mauvais ~** | unfavo(u)rable issue (outcome) || ungünstiger (unglücklicher) Ausgang.
**succès** *m* Ⓑ [réussite] | success; successful outcome; favo(u)rable result || Erfolg *m;* Gelingen *n;* günstiges Ergebnis *n* | **chance de ~** | prospect of success || Aussicht auf Erfolg | **in ~** | bad result; failure; want of success || Mißerfolg *m;* Mißlingen *n;* Fehlschlag *m;* Erfolglosigkeit *f* | **livre à ~; grand ~ de la librairie** | best-seller || Bucherfolg; großer Erfolg auf dem Büchermarkt | **pièce à ~** | (qui a du ~) | successful play; hit || erfolgreiches Stück *n;* Erfolgsstück *n* | **succession de ~ et d'échecs** | succession of successes and failures || Folge *f* (Reihe *f*) von Erfolgen und Mißerfolgen | **tentative sans ~** | unsuccessful attempt || erfolgloser Versuch *m* | **~ partiel** | partial success || teilweiser Erfolg; Teilerfolg.
★ **avoir du ~** ① | to turn out a success || Beifall finden | **avoir du ~** ② | to take (to catch) on || gut einschlagen | **avoir du ~** ③ | **obtenir du ~** | to be a success; to achieve (to meet with) success || Erfolg haben; erfolgreich ausgehen | **avoir grand ~** | to be a great success; to be very successful || ein großer Erfolg sein; sehr erfolgreich sein | **remporter un ~** | to score a success || einen Erfolg davontragen | **remporter un ~ complet (un plein ~)** | to be entirely successful || ein voller Erfolg sein.
★ **avec ~** | successful(ly) || mit Erfolg; erfolgreich | **sans ~** | unsuccessful(ly); without success || erfolglos; ohne Erfolg | **de ~ en ~** | from success to success || von Erfolg zu Erfolg.
**successeur** *m* | successor || Nachfolger *m* | **~ à la couronne** | successor to the throne || Thronfolger *m* | **~ au droit** | successor in law; legal successor || Rechtsnachfolger | **~ à titre particulier** | successor by special arrangement || Sondernachfolger | **~ à titre universel** | successor in law || Gesamtnachfolger | **~ légitime** | legitimate successor || rechtmäßiger Nachfolger.
**successible** *adj* | entitled to succeed (to inherit); inheritable || erbberechtigt; zur Erbfolge berechtigt | **parenté au degré ~** | degree of relationship which entitles to inherit || erbberechtigter (erbfähiger) Verwandtschaftsgrad *m*.
**successif** *adj* Ⓐ [continu; se succédant sans interruption] | successive; succeeding; in sequence; in uninterrupted succession || aufeinanderfolgend; in ununterbrochener Folge; fortlaufend | **chaque année ~ve** | each succeeding year | jedes folgende (darauffolgende) Jahr *n* | **pendant ... années ~ves** | for ... years in succession || in ... aufeinanderfolgenden Jahren.
**successif** *adj* Ⓑ [ayant rapport aux successions] | **droit ~** | law of succession (of inheritance) || Erbrecht *n;* gesetzliche Erbfolgeordnung *f;* gesetzliche Bestimmungen *fpl* über die Erbfolge; Erb-

folgerecht *n* | **droits ~ s** | right of succession (to succeed) || Erbrecht *n;* Erbberechtigung *f.*
succession *f* Ⓐ [suite] | sequence; succession; series || Folge *f;* Reihenfolge; Aufeinanderfolge; Reihe *f;* Serie *f* | ~ **de succès et d'échecs** | succession of successes and failures || Folge (Reihe) von Erfolgen und Mißerfolgen | **en ~** | in sequence; in series; successive; consecutive || aufeinanderfolgend; in Serien.
succession *f* Ⓑ | succession || Nachfolge *f* | **~ à la couronne** | succession to the Crown (to the throne) || Thronfolge *f;* Nachfolge auf dem Thron | **droit de ~** | right to succeed || Recht *n* der Nachfolge; Nachfolgerschaft *f* | **au droit** | succession in law || Rechtsnachfolge | **guerre de ~** | war of succession || Erbfolgekrieg *m* | **prendre la ~ d'une maison (d'une maison de commerce)** | to take over a business || ein Geschäft übernehmen | **~ à la présidence** | succession to the presidency || Nachfolge in der Präsidentschaft.
★ **~ juridique; ~ universelle** | succession in law || Rechtsnachfolge; Gesamtnachfolge | **par ~ juridique** | by succession || durch Rechtsnachfolge.
★ **prendre la ~ de q.** ① | to succeed sb. || jdm. folgen (nachfolgen); auf jdn. folgen | **prendre la ~ de q.** ② | to succeed to sb.'s office || jdm. im Amt nachfolgen; jds. Amt antreten (übernehmen).
succession *f* Ⓒ [après décès] | succession || Erbfolge *f* | **acquisition par ~** | acquisition by inheritance || Erwerb *m* durch Erbgang (infolge Erbganges) | **dévolution (transmission) par ~** | devolution; devolution on (upon) death || Übergang *m* im Erbweg; Erbgang *m;* Vererbung *f* | **droit de ~** | right to succeed (of succession) || Erbrecht *n;* Erbberechtigung *f* | **par droit (par voie) de ~** | by right of succession (of inheritance) || im Erbwege *m;* im Erbgang *m* | **titre par droit de ~** | title by succession || im Erbgang erworbener Rechtstitel *m* | **le droit des ~ s** | the law of inheritance (of succession) || das Erbrecht; das Erbfolgerecht; die erbrechtlichen Bestimmungen *fpl* | **~ en ligne directe** | linear succession; succession in the direct line || Erbfolge in der direkten Linie | **ordre de ~** | order of succession; succession || Erbfolgeordnung *f;* Erbfolge | **ordre légal des ~ s** | legal order of succession || gesetzliche Erbfolgeordnung *f* (Erbfolge) | **~ par souches** | succession per stirpes || Erbfolge nach Stämmen.
★ **~ testamentaire** | testamentary succession; succession by testamentary disposition || Testamentserbfolge; testamentarische Erbfolge | **transmissible par ~ (par voie de ~ )** | hereditary; heritable; inheritable; hereditable || durch Erbfolge (durch Erbgang) (im Erbweg) übertragbar; vererblich.
succession *f* Ⓓ [hérédité; hoirie] | estate; inheritance; heritage || Erbschaft *f;* Nachlaß *m;* Hinterlassenschaft *f;* [das] Erbe; Erbgut *n* | **acceptation de ~ (d'une ~ )** | acceptance of the (of an) inheritance || Annahme *f* (Antritt *m*) der (einer) Erbschaft; Erbschaftsannahme; Erbschaftsantritt |
**administrateur de la ~** | executor || Nachlaßverwalter *m;* Testamentsvollstrecker *m* | **captateur de ~ s** | legacy-(fortune-)hunter || Erbschleicher *m* | **charges (dettes) de la ~** | debts of the estate || Nachlaßschulden *fpl* | **créancier de la ~** | creditor of the estate || Nachlaßgläubiger *m* | **désistement (répudiation) de la ~** | disclaimer (renunciation) of the inheritance || Ausschlagung *f* der Erbschaft; Erbschaftsausschlagung | **droit de ~** | estate (death) (succession) (probate) duty; estate (inheritance) tax || Erbschaftssteuer *f;* Nachlaßsteuer | **~ dévolue à l'Etat** | escheated succession || dem Staat verfallene Erbschaft | **obligation de la ~** | liability of the estate || Nachlaßverbindlichkeit *f* | **renonciation à la ~** | renunciation of a [future] inheritance || Verzicht *m* auf die [zukünftige] Erbschaft; Erbverzicht; Erbschaftsverzicht.
★ **laisser une ~ considérable** | to leave a large estate || eine große Erbschaft hinterlassen | **~ vacante** | estate in abeyance; vacant succession || herrenlose Erbschaft | **s'abstenir de (répudier) la ~** | to disclaim (to renounce) the inheritance || die Erbschaft ausschlagen.
successivement *adv* | successively; in succession; one after another || der Reihe nach; nacheinander; hintereinander; fortlaufend.
successoral *adj* Ⓐ | successional || Nachfolge....
successoral *adj* Ⓑ [ayant rapport aux successions] | by succession || die Erbfolge betreffend | **accroissement ~** | accretion || Erbanwachs *m* | **ordre ~** | succession; order of succession || Erbfolge *f;* Erbfolgeordnung *f* | **ordre ~ par souches** | succession per stirpes || Erbfolge *f* nach Stämmen.
succursale *f* | branch office (establishment); branch || Zweigniederlassung *f;* Zweigstelle *f;* Zweigbetrieb *m;* Zweigbüro *n;* Filiale *f* | **~ d'une banque** | branch (branch office) of a bank || Bankfiliale; Zweigstelle (Depositenkasse *f*) (Filiale) einer Bank | **banque à ~ s** | branch bank || Filialbank *f* | **bénéfices de la ~ (des ~ s)** | branch profits *pl* || Gewinne *mpl* der Tochtergesellschaft(en); Filialgewinne | **chaîne de ~ s** | chain of branch offices || Kette *f* von Filialen; Filialkette | **maison à ~ s** ① | company (firm) with branch offices || Firma *f* (Unternehmen *n*) mit Zweigniederlassungen | **maison à ~ s** ②; **maison à ~ s multiples** | multiple (chain) store || Kettenladenunternehmen *n* | **~ de province** | country (provincial) branch || Zweigniederlassung (Filiale) in der Provinz | **raison de la ~** | style of the branch office || Firma *f* der Zweigniederlassung | **réseau de ~ s** | chain of branch offices || Filialnetz *n* | **recteur de la (de) ~** | branch manager || Filialleiter *m.*
succursale *adj* | **banque ~** | branch bank || Zweigbank *f;* Filialbank | **bureau ~** | branch office (establishment) || Zweigbüro *n;* Zweiggeschäft *n* | **compte ~** | branch account || Filialkonto *n* | **maison ~** | branch house || Zweigunternehmen *n;* Zweigfirma *f.*

**suffire** *v* | to suffice; to be sufficient (adequate) || ausreichen; genügen; angemessen sein.
**suffisamment** *adv* | sufficiently; adequately || genügend; hinlänglich; hinreichend; ausreichend.
**suffisance** *f* | sufficiency; adequacy || Genüge *f;* Angemessenheit *f.*
**suffisant** *adj* | sufficient; adequate || genügend; angemessen; ausreichend | **dédommagement** ~ | adequate compensation || angemessene Entschädigung *f* | **garanties** ~ **es** | adequate guarantees || ausreichende Sicherheiten *fpl.*
**suffrage** *m* Ⓐ [vote] | vote; suffrage || Stimme *f;* Wahlstimme *f* | **majorité des** ~ **s** | majority of votes || Stimmenmehrheit *f* | **nombre de** ~ **s** | number of votes || Stimmenzahl *f* | **les** ~ **s exprimés** | the votes cast || die abgegebenen Stimmen *fpl* | **donner son** ~ | to record (to cast) one's vote || seine Stimme abgeben; abstimmen.
**suffrage** *m* Ⓑ [droit de ~ ] | right to vote; vote; franchise || Wahlrecht *n;* Stimmrecht *n;* Recht *n* (Berechtigung *f*) zu wählen | ~ **par classes** | class vote || Klassenwahlrecht | ~ **des femmes** | women's suffrage || Frauenstimmrecht; Frauenwahlrecht | ~ **censitaire** | property qualification for voting || Wahlrecht nach dem Einkommenszensus (nach dem Vermögenszensus) | ~ **direct** | direct vote || direktes Wahlrecht | ~ **égalitaire;** ~ **universel pur et simple** | one-man-one-vote suffrage || allgemeines gleiches Wahlrecht | ~ **indirect** | indirect vote || indirektes Wahlrecht | ~ **plural** | plural vote || Mehrstimmenwahlrecht | ~ **restreint** | limited franchise || beschränktes Wahlrecht | ~ **universel** | universal suffrage (franchise) || allgemeines Wahlrecht.
**suggérer** *v* Ⓐ [proposer] | to suggest; to propose || anregen; in Anregung (in Vorschlag) bringen.
**suggérer** *v* Ⓑ [insinuer] | insinuate || unterschieben | ~ **qch. à q.** | to use undue influence with sb. for sth. || jdn. wegen etw. unzulässig beeinflussen | ~ **une réponse à q.** | to prompt sb. with an answer || jdm. eine Antwort suggerieren.
**suggestion** *f* | suggestion; proposal || Anregung *f;* Vorschlag *m* | **contre-**~ | counter-suggestion; counter-proposition || Gegenvorschlag *m* | ~ **s en vue d'amélioration** | suggestions for improvement || Verbesserungsvorschläge *mpl.*
**suicide** *m* Ⓐ | suicide || Selbstmord *m;* Freitod *m* | **tentative de** ~ **; faux** ~ | attempted suicide || Selbstmordversuch *m.*
**suicide** *m* Ⓑ**; suicidé** *m* | suicide; felo-de-se || Selbstmörder *m.*
**suicider** *v* [se ~ ] | to commit suicide; to take one's life || Selbstmord begehen; sich das Leben nehmen.
**suit** *v* | **la justice** ~ **son cours** | justice takes its course || die Gerechtigkeit nimmt ihren Lauf | **ainsi qu'il** ~ **; comme** ~ | as follows || wie folgt | **il** ~ **de là que . . . ; il s'en** ~ **que . . .** | it follows from this that . . . ; the consequence is that . . . || daraus (hieraus) ergibt sich, daß . . . .

**suite** *f* Ⓐ [succession] | sequence; succession || Folge *f;* Reihenfolge; Aufeinanderfolge | **longue** ~ **d'ancêtres** | long line of ancestors || lange Ahnenreihe *f* | ~ **d'années** | series of years || Reihe *f* von Jahren | ~ **d'événements** | sequence (succession) of events || Folge der Ereignisse | ~ **continue (ininterrompue) d'événements** | continuous (uninterrupted) succession of events || ununterbrochene Folge von Ereignissen | **la** ~ **des temps** | the sequence of time || der Lauf der Zeit | **dans une** ~ **ininterrompue** | in uninterrupted succession || in ununterbrochener Folge.
★ **comme** ~ **à qch.** | referring (with reference) to sth.; in further reference to sth. || mit Bezug (mit Beziehung) auf etw. | **à la** ~ **de** | following; as a consequence of; subsequent to || folgend; nachfolgend; infolge von | **dans la** ~ | subsequently || anschließend | **de** ~ | in succession || der Reihe nach; nacheinander; hintereinander | **par la** ~ | eventually; in the sequel; thereafter; after that || schließlich; in der Folge | **«sans** ~ **»** | «cannot be repeated» || «einmaliges Angebot».
**suite** *f* Ⓑ | **donner** ~ | to follow; to comply with || Folge leisten; befolgen | **donner** ~ **à une commande** | to carry out (to fill) an order || einen Auftrag (eine Bestellung) ausführen | **donner** ~ **à une décision** | to comply with a decision || sich einer Entscheidung unterwerfen.
**suite** *f* Ⓒ [résultat; conséquence] | consequence; result; outcome || Folge *f;* Konsequenz *f* | **par** ~ **des articles . . .** | in pursuance of sections . . . (of articles . . .) || auf Grund (in Anwendung) der Artikel . . . ; gemäß den Bestimmungen der Artikel . . . | **par** ~ **d'une erreur** | through an error || infolge (auf Grund) eines Irrtums | **par** ~ **de vos instructions** | in pursuance of (pursuant to) your instructions || gemäß Ihren Anordnungen | **par** ~ **de l'urgence de qch.** | in view of the urgency of sth. || im Hinblick auf die Dringlichkeit von etw.
★ **des** ~ **s fâcheuses** | detrimental effects (results) || nachteilige (unangenehme) Folgen *fpl* | **des** ~ **s graves** | serious consequences || ernste Folgen | ~ **légale** | legal consequence || Rechtsfolge *f.*
★ **venir à la** ~ **de qch.** | to be the consequence of sth.; to be consequent on (upon) sth.; to result (to follow) from sth. || die Folge von etw. sein; aus etw. folgen (resultieren); sich aus etw. ergeben | **en (par)** ~ **de qch.** | on account of sth.; in consequence of sth.; because of || infolge von etw.; wegen etw.; vermöge.
**suite** *f* Ⓓ [logique] | consistency; consequentiality; logic; logical consequence || Folgerichtigkeit *f;* Logik *f.*
**suite** *f* Ⓔ [pour ~ ] | pursuit || Verfolgung *f* | **droit de** ~ ① | right of pursuit || Verfolgungsrecht *n;* Folgerecht *n* | **droit de** ~ ② | right of stoppage in transit || Anhaltungsrecht *n* | **être à la** ~ **de q.** | to be in pursuit of sb. || hinter jdm. her sein.
**suite** *f* Ⓕ [continuation d'une œuvre écrite] | sequel;

continuation || Fortsetzung f | ~ **et fin** | concluded || Fortsetzung und Schluß folgt | ~ **d'un roman** | sequel of a novel || Fortsetzung eines Romans; Romanfortsetzung | ~ **au prochain numéro** | to be continued || Fortsetzung folgt (in der nächsten Nummer).
**suite** f Ⓖ [l'avenir] | sequel || Folge f; Folgezeit f | **par (dans) la** ~ | in the sequel; for the future; henceforward || in der (für die) Folgezeit.
**suite** f Ⓗ [ordre; liaison] | ~ **ininterrompue** | continuity || ununterbrochener Zusammenhang m | **manquer de** ~ **(d'esprit de** ~ **)** | to lack (to be lacking in) sense of sequence || Zusammenhang (Folgerichtigkeit f) vermissen lassen | **sans** ~ | incoherent; disconnected || ohne Zusammenhang; unzusammenhängend.
**suivant** adj | following; next || folgend; nächst | **l'année** ~ **e** | in the following year; next year || im folgenden (im nächsten) Jahr n | **le chapitre** ~ | the following chapter || das nächste Kapitel n | **de la manière** ~ **e** | in the following way; as follows || folgendermaßen; wie folgt.
**suivant** part | according to; in accordance with; pursuant to; as per || gemäß; laut | ~ **avis** | as per advice; as advised || laut Bericht | ~ **le cas** ① | as the case may be || gegebenenfalls | ~ **le cas** ② | should the case occur || sollte der Fall eintreten | ~ **compte;** ~ **compte remis;** ~ **la facture** | as per account; as per invoice || laut Rechnung; laut Aufstellung | ~ **vos instructions** | in pursuance of (pursuant to) (according to) your instructions || gemäß Ihren Anordnungen | ~ **inventaire** | according to inventory; as per stock list || laut Inventar | ~ **lui** | according to his opinion || nach seiner Meinung (Ansicht).
**suivi** adj | **correspondance** ~ **e** | uninterrupted correspondence || ununterbrochene Korrespondenz f | **cours** ~ | well-attended course || gutbesuchter Kursus m | **études** ~ **es** | continuous study (studies) || ununterbrochenes Studium n | **police** ~ **e** | steadfast (unwavering) policy || feste (gleichbleibende) Politik f | **raisonnement** ~ | consistent (coherent) reasoning || folgerichtige Argumentierung f | **travail** ~ | continuous work || fortlaufende Arbeit f.
**suivre** v Ⓐ | to follow; to succeed || folgen; nachfolgen | **voie à** ~ | route || Leitweg m | **faire** ~ **qch.** | to send sth. on; to redirect (to forward) sth.; to make (to let) sth. follow || etw. nachsenden; etw. nachschicken | «**Ne pas faire** ~ » | «Not to be forwarded» ; «To await arrival» || «Nicht nachsenden» ; «Ankunft abwarten» | **à** ~ | to be continued || Fortsetzung folgt | «**A faire** ~ »; «**Prière de faire** ~ »; «**Faites** ~ » | «Please forward» ; «To be forwarded» || «Bitte nachsenden» ; «Nachzusenden».
**suivre** v Ⓑ | ~ **un conseil** | to follow (to act upon) (to take) an advice || einen Rat befolgen; einem Rat folgen | ~ **l'exemple de q.** ① | to follow sb.'s example || jds. Beispiel folgen | ~ **l'exemple de q.** ② | to follow suit || jdm. beitreten; sich jdm. anschließen | ~ **les instructions de q.** | to follow sb.'s instructions || jds. Anordnungen (Instruktionen) folgen | ~ **la loi** | to obey (to comply with) (to keep) (to abide by) the law || das Gesetz befolgen (einhalten) | ~ **des prescriptions** | to follow (to comply with) (to obey) (to adhere to) instructions || Anordnungen (Anweisungen) befolgen.
**suivre** v Ⓒ | ~ **de** | to result from; to be the consequence of || sich ergeben aus; die Folge sein von; folgen aus.
**suivre** v Ⓓ [pour ~ ] | ~ **une affaire** | to follow up a matter || einer Sache nachgeben; eine Sache verfolgen | ~ **une ligne de conduite** | to follow (to pursue) a line of conduct || eine Linie verfolgen (einhalten) | ~ **une politique** | to pursue a policy || eine Politik verfolgen (betreiben).
**suivre** v Ⓔ [exercer] | ~ **une profession** | to follow (to practise) (to exercise) (to pursue) a profession (a calling) || einen Beruf ausüben; einem Beruf nachgehen.
**suivre** v Ⓕ | ~ **q.** | to be sb.'s follower; to follow sb. || jds. Anhänger sein; zu jds. Anhängern zählen.
**suivre** v Ⓖ | ~ **un cours** | to take a course || an einem Kursus teilnehmen.
**suivre** v Ⓗ | ~ **un discours** | to follow a speech || einer Rede folgen (Aufmerksamkeit schenken).
**suivre** v Ⓘ | ~ **q.** | to be a disciple of sb.; to follow sb. || jds. Schüler sein.
**sujet** m Ⓐ [citoyen] | subject; subject of a state || Untertan m; Staatsangehöriger m; Angehöriger m eines Staates | ~ **étranger** | foreign subject || Ausländer m; ausländischer Staatsbürger m | ~ **né britannique** | British-born subject || Untertan britischer Geburt.
**sujet** m Ⓑ [cause; raison; motif] | cause; reason; ground || Grund m; Ursache f | **avoir** ~ **à mécontentement** | to have cause for dissatisfaction || Grund zur Unzufriedenheit haben | ~ **de plainte** | cause (ground) for complaint || Grund zur Beschwerde; Beschwerdegrund.
**sujet** m Ⓒ [matière] | matter; subject-matter || Gegenstand m; Sache f | ~ **de contestation;** ~ **de controverse** | subject of contestation; matter of dispute || Streitpunkt m; Streitgegenstand m | **au** ~ **de qch.** | relating to sth.; concerning sth. || mit Beziehung auf etw.; bezüglich einer Sache | **en dehors du** ~ | outside (besides) the question; besides the point || nicht zur Sache gehörig; außerhalb des Sachgegenstandes.
**sujet** adj [soumis] | subject; liable || unterworfen; pflichtig | **à la casse** | liable to breakage || zerbrechlich | ~ **à des droits** | dutiable; subject to duty (to duties); liable to pay duty || zollpflichtig; gebührenpflichtig | ~ **au droit du timbre** | subject to stamp duty || stempelsteuerpflichtig; stempelpflichtig | ~ **à l'erreur** | capable of (liable to) error || einem Irrtum unterliegend | ~ **à des impôts** | taxable || steuerpflichtig | ~ **aux lois** | subject (amenable) to the law || dem Gesetz unterworfen.

**supercherie** *f* | deceit; fraud; swindle || Übervorteilung *f;* Betrug *m.*
**superficiaire** *adj* | **propriétaire** ~ | surface owner; superficiary || Grundeigentümer *m* | **propriété** ~ | surface (superficiary) ownership || Grundeigentum *n.*
**superficialité** *f* | superficiality; cursoriness || Oberflächlichkeit *f.*
**superficie** *f* | surface || Oberfläche *f;* Flächenraum *m* | **mesure de** ~ | square (surface) measure || Flächenmaß *n* | **taxe de** ~ | surface tax || Flächenabgabe *f* | **unité de** ~ | unit of area || Flächeneinheit *f* | **en** ~ | on the surface; superficial || oberflächlich.
**superficiel** *adj* | superficial || oberflächlich; flüchtig | **des connaissances** ~ **les** | superficial (hazy) knowledge || oberflächliche (flüchtige) Kenntnisse *fpl* | **examen** ~ | superficial examination || flüchtige Durchsicht *f* (Prüfung *f*) | **inspection** ~ **le** | superficial inspection || oberflächliche Betrachtung *f.*
**superflu** *adj* | superfluous; unnecessary || überflüssig.
**superfluité** *f* | superfluity || Überflüssigkeit *f.*
**supérieur** *m* Ⓐ | superior || Vorgesetzter *m* | ~ **en degré social** | superior in social status || gesellschaftlich (im Rang) Höherstehender *m* | **son** ~ **hiérarchique** | his superior in rank; his immediate superior || sein dienstlicher (unmittelbarer) Vorgesetzter *m.*
**supérieur** *m* Ⓑ [qui dirige un établissement réligieux] | head of a convent (of a monastery) || Superior *m* eines Klosters | **le Père** ~ | the Father Superior || der Superior.
**supérieur** *adj* Ⓐ | superior; higher || höher; ober | **administration** ~ **e des mines** | board of mines || Oberbergamt *n;* Oberbergbehörde *f* | **autorité** ~ **e; autorité administrative** ~ **e** | superior authority; highest administrative authority || Oberbehörde *f;* Oberaufsichtsbehörde; oberste Aufsichtsbehörde | **cour** ~ **e; instance** ~ **e; tribunal** ~ | higher (superior) court (instance) || höheres (übergeordnetes) Gericht *n;* Obergericht; höhere (obere) Instanz *f* | **école** ~ **e** | college; high school || Mittelschule *f;* höhere Schule (Lehranstalt *f*) Oberschule [VIDE: **école** *f* Ⓐ] | **éducation** ~ **e** | higher education || höhere Schulbildung *f* | **enchère (offre)** ~ **e** | higher bid (bidding) (offer) || höheres Gebot *n;* Übergebot *n* | **fonctionnaire** ~ | superior officer || Oberbeamter *m* | **des forces** ~ **es** | superior forces || überlegene Streitkräfte *fpl* | **être** ~ **en nombre à q.** | to be superior in number to sb. || jdm. zahlenmäßig überlegen sein.
★ **hiérarchiquement** ~ | of the next higher instance || im Instanzenzug übergeordnet | ~ **à la normale** | above normal || überdurchschnittlich | **être** ~ **à q.** ① | to rank above sb. || über jdm. stehen | **être** ~ **à q.** ② | to be superior to sb. || jdm. überlegen sein; jdn. übertreffen.
**supérieur** *adj* Ⓑ [de qualité supérieure] | of superior quality; of the highest quality || von erster (erstklassiger) Qualität *f.*

**supérieurement** *adv* | superlatively well || hervorragend; ausgezeichnet | ~ **doué** | exceptionnally gifted || hervorragend begabt.
**supériorité** *f* Ⓐ | superiority || Überlegenheit *f* | ~ **d'âge** | seniority || Altersvorrang *m* | **avoir la** ~ **du nombre sur q.** | to be superior in number to sb. || jdm. zahlenmäßig überlegen sein | ~ **économique** | economic superiority || wirtschaftliche Überlegenheit; wirtschaftliches Übergewicht *n.*
**supériorité** *f* Ⓑ [dignité de supérieur ou de supérieure] | superiorship || Stellung *f* des Superiors (der Oberin).
**suppléance** *f* [fonction de suppléant] | substitution || Vertretung *f;* Stellvertretung.
**suppléant** *m* | substitute; deputy; alternate || Stellvertreter *m;* Ersatzmann *m.*
**suppléant** *adj* | acting || stellvertretend | **commissaire-vérificateur** ~ | substitute auditor || Ersatzmann *m* der Kontrollstelle [S] | **échevin** ~ | talesman || Hilfsschöffe *m;* Ersatzschöffe | **juge** ~ | deputy judge || Hilfsrichter *m.*
**suppléer** *v* Ⓐ | to make up (good); to supplement || ergänzen; ersetzen | ~ **à une vacance** | to fill a vacancy (a vacant post) || eine freie Stelle (einen freien Posten) besetzen.
**suppléer** *v* Ⓑ [être le suppléant] | ~ **q.** | to take sb.'s place; to deputize (to act as a deputy) for sb. || jdn. vertreten; jds. Stellvertreter sein | **se faire** ~ | to find (to arrange for) a substitute || sich vertreten lassen; für sich einen Vertreter bestellen.
**supplément** *m* Ⓐ [surtaxe] | supplementary (extra) charge; additional payment || Zuschlag *m;* Nachzahlung *f* | **billet de** ~ | supplementary ticket || Zuschlagskarte *f;* Zusatzkarte | ~ **de fret** | additional (extra) freight || Frachtzuschlag; Frachtaufschlag *m;* Mehrfracht *f* | ~ **d'imposition** | additional (supplementary) assessment || Nachveranlagung *f;* Zusatzveranlagung | ~ **aux impôts** | additional (supplementary) tax; supertax; surtax || Steuerzuschlag; Zuschlagssteuer *f* | ~ **de prime** | additional (extra) premium || Prämienzuschlag; Zuschlagsprämie *f* | ~ **de prix** | extra (additional) price || Preiszuschlag; Preisaufschlag | ~ **de prix pour quantités réduites (pour petites quantités)** | price supplement for (on) small quantitites || Preiszuschlag (Preiszuschlag) für kleinere Mengen; Mindermengen-Preisaufschlag | ~ **de solde** | extra pay || Löhnungszulage *f;* Extralöhnung *f* | ~ **de taxe** | supplementary (extra) charge || Zuschlag; Gebührenzuschlag.
**supplément** *m* Ⓑ [addition] | supplement; addition || Ergänzung *f;* Zusatz *m;* Nachtrag *m* | **pour** ~ **d'examen** | for further consideration || zur weiteren Überprüfung *f* | **comme** ~ | by way of supplement || ergänzungsweise; zur Ergänzung | **en** ~ | additionally; by way of addition || zusätzlich; als Zusatz; als Nachtrag; nachträglich.
**supplément** *m* Ⓒ [à un journal] | supplement || Beilage *f* | ~ **littéraire** | literary supplement || Literaturbeilage.

**supplémentaire** *adj* | supplementary; additional; extra || zusätzlich | **assurance** ~ | additional insurance || Zusatzversicherung *f*; Nachversicherung | **billet** ~ | supplementary ticket || Zuschlagskarte *f*; Ergänzungskarte; Zusatzkarte | **budget** ~ | supplementary estimates (budget) || Nachtragsetat *m*; Nachtragshaushalt *m*; Nachtragsvoranschlag *m* | **convention** ~ | supplementary (supplemental) agreement || Zusatzabkommen *n*; Nachtragsabkommen; Zusatzvertrag *m* | **crédit** ~ | additional (further) credit || zusätzlicher (weiterer) Kredit *m* | **délai** ~ | additional period of time || Nachfrist *f* | **distribution** ~ | supplementary distribution || Nachtragsverteilung *f* | **droit** ~ | additional (extra) charge || Zuschlaggebühr *f*; Gebührenzuschlag *m* | **écriture** ~ | additional entry || Nachbuchung *f* | **frais** ~ **s** | extra (additional) cost *pl* | zusätzliche Kosten *pl*; Mehrkosten *pl* | **fret** ~ | additional (extra) freight || Frachtzuschlag *m*; Frachtaufschlag *m*; Mehrfracht *f* | **garantie** ~ | additional (collateral) security || zusätzliche (weitere) Sicherheit *f* (Deckung *f*) | **heures** ~ **s**; **heures de travail** ~ | overtime || Überstunden *fpl*; Überstundenarbeit *f* | **travailler en heures** ~ **s**; **faire des heures** ~ **s** | to work (to do) (to make) overtime; to work extra hours || Überstunden arbeiten (machen) | **imposition** ~ | additional assessment || Nachveranlagung *f*; Zusatzveranlagung | **impôt** ~ | special tax; supertax || Sondersteuer *f* | **juge** ~ | deputy judge || Hilfsrichter *m* | **juré** ~ | talesman || Ersatzgeschworener *m*; Hilfsgeschworener | **ordre** ~ | additional order || Zusatzauftrag *m* | **perception** ~ | supplementary (additional) assessment || zusätzliche Erhebung *f*; Nacherhebung | **port** ~ | extra (additional) postage || Portozuschlag *m*; Nachporto *n*; Strafporto | **prestations** ~ **s** | fringe benefits || zusätzliche Leistungen *fpl* (Vergünstigungen *fpl*) | **prime** ~ | additional (extra) premium || Zuschlagsprämie *f*; Prämienzuschlag *m* | **provisions** ~ **s** | supplementary provisions || zusätzliche Rückstellungen *fpl* | **rapport** ~ | supplementary report || Ergänzungsbericht *m*; Nachtragsbericht | **rente** ~ | supplementary allowance || Zusatzrente *f* | **taxe** ~ | extra (supplementary) charge; additional fee || Zuschlag *m*; Gebührenzuschlag.

**suppléments** *mpl* | additional charges || zusätzliche Kosten *pl* (Spesen *pl*); Nebenspesen.

**supplétoire** *adj* | **serment** ~ | judicial oath || richterlicher (richterlich auferlegter) Eid *m*.

**suppliant** *adj* | pleading || bittend.

**supplice** *m* | corporal punishment || Körperstrafe *f* | **dernier** ~ | capital punishment || Todesstrafe *f*.

**supplique** *f* | petition || Bittschrift *f*; Bittgesuch *n*.

**supportable** *adj* | supportable; bearable; endurable || erträglich; zu ertragen | **in** ~ | unbearable; intolerable; beyond endurance || unerträglich; nicht zu ertragen.

**supporter** *v* Ⓐ [porter; soutenir] | to bear; to support || tragen; ertragen | ~ **les dégâts** | to shoulder the damage || den Schaden tragen | ~ **les dépens**; ~ **les frais** | to bear the cost (the expenses) || die Kosten tragen (bestreiten); für die Kosten aufkommen | ~ **une perte** | to bear (to carry) a loss || einen Verlust tragen.

**supporter** *v* Ⓑ [tolérer] | to tolerate; to put up with || dulden; hinnehmen.

**supporter** *v* Ⓒ [souffrir] | to endure; to suffer || erdulden; erleiden; ertragen.

**supposant** *part* | **en** ~ **que**... | supposing that... || angenommen, daß....

**supposé** *adj* Ⓐ | supposed || angenommen | **nom** ~ | assumed (false) name || falscher (angenommener) Name *m*.

**supposé** *adj* Ⓑ [substitué] | **enfant** ~ | supposititious child; changeling || untergeschobenes Kind *n* | **testament** ~ | forged will || unterschobenes Testament *n*.

**supposé** *part* | ~ **que**... | supposing that... || angenommen, daß....

**supposer** *v* Ⓐ | to suppose; to assume || vermuten; annehmen | **à** ~ **que**... | supposing that... || angenommen, daß....

**supposer** *v* Ⓑ [substituer] | ~ **un enfant** | to substitute a child || ein Kind unterschieben.

**supposer** *v* Ⓒ [donner qch. faussement comme authentique] | ~ **qch.** | to present sth. (to put forward sth.) as genuine || etw. als echt ausgeben | ~ **un testament** | to present a forged testament || ein Testament unterschieben; ein gefälschtes Testament vorlegen.

**supposer** *v* Ⓓ [~ préalablement] | to suppose beforehand; to presuppose || im voraus annehmen.

**supposer** *v* Ⓔ [pré ~] | to imply || einschließen | **les droits supposent les devoirs (des devoirs)** | rights imply duties || Rechte schließen Pflichten ein.

**supposition** *f* Ⓐ | supposition; assumption || Vermutung *f*; Annahme *f* | ~ **gratuite** | unfounded supposition || unbegründete Vermutung | **dans la** ~ **que**... | supposing that... || in der Annahme, daß...; angenommen, daß....

**supposition** *f* Ⓑ [substitution] | substitution || Unterschiebung *f* | ~ **d'enfant** | supposition of a child || Unterschiebung eines Kindes; Kindsunterschiebung.

**supposition** *f* Ⓒ [production d'une pièce fausse] | production of a forged document (of forged documents) || Vorlegung *f* einer gefälschten Urkunde (von gefälschten Urkunden).

**supposition** *f* Ⓓ [attribution] | ~ **d'un nom** | assumption of a false name || Annahme *f* eines falschen Namens.

**suppression** *f* Ⓐ [dissimulation] | suppression; concealment || Unterdrückung *f*; Verheimlichung *f* | ~ **d'état**; ~ **de l'état civil** | concealment of [sb.'s] civil status || Unterdrückung *f* des Personenstandes.

**suppression** *f* Ⓑ | discontinuance; elimination || Aufhebung *f*; Beseitigung *f* | ~ **de la communauté**

**suppression** *f* Ⓑ *suite*
(**vie**) **conjugale** | dissolution of the conjugal community ‖ Aufhebung der ehelichen Gemeinschaft | ~ **du contrôle** | decontrol ‖ Aufhebung der Kontrolle | ~ **du domicile** | giving up of the residence ‖ Aufhebung des Wohnsitzes | ~ **des restrictions** | elimination of restrictions ‖ Beseitigung (Abbau *m*) der (von) Beschränkungen | ~ **progressive des restrictions** | progressive abolition (removal) of restrictions ‖ stufenweiser Abbau *m* (fortschreitende Beseitigung) der Beschränkungen.
**suppression** *f* Ⓒ | removal ‖ Entzug *m* | ~ **d'une pension** | stoppage of a pension ‖ Sperre *f* einer Rente (des Rentenbezuges) | ~ **de solde** | stoppage of pay ‖ Gehaltssperre *f*.
**supprimer** *v* Ⓐ [dissimuler] | to suppress; to conceal ‖ unterdrücken; verheimlichen | ~ **un document** | to suppress (to conceal) a document ‖ eine Urkunde unterdrücken (verheimlichen) | ~ **un fait** | to suppress (to conceal) a fact ‖ eine Tatsache verheimlichen.
**supprimer** *v* Ⓑ [enlever] | to discontinue ‖ aufheben; beseitigen | ~ **un crédit** | to withdraw a credit ‖ einen Kredit zurückziehen | ~ **la pension de q.** | to suspend (to cancel) sb.'s pension ‖ jdm. die (seine) Rente (Pension) entziehen | ~ **progressivement les restrictions** | to remove the restrictions progressively ‖ die Beschränkungen stufenweise abbauen | ~ **qch. à q.** | to deprive sb. of sth. ‖ jdm. etw. entziehen.
**supprimer** *v* Ⓒ [par la force] | ~ **une révolte** | to put down (to suppress) a revolt ‖ einen Aufstand (eine Revolte) unterdrücken (niederschlagen).
**supputation** *f* | computation; reckoning; calculation ‖ Berechnung *f*; Errechnung *f* | ~ **d'un délai** | computation of a period ‖ Berechnung einer Frist | ~ **de (des) délais** | computation of periods ‖ Fristenberechnung | ~ **des intérêts** | computation of interest ‖ Berechnung der Zinsen; Zinsberechnung.
**supputer** *v* | to compute; to reckon; to calculate ‖ berechnen; errechnen | ~ **d'un délai** | to compute a period ‖ eine Frist berechnen.
**supranational** *adj* | supra-national; supranational ‖ übernational.
**suprématie** *f* | supremacy ‖ Überlegenheit *f*; Vorherrschaft *f* | **serment de** ~ | oath of supremacy ‖ Treueid *m* | ~ **maritime** | naval supremacy ‖ Seeherrschaft *f*; Vorherrschaft zur See.
**suprême** *adj* | supreme; highest ‖ oberster; höchster | **cour** ~ ; **cour** ~ **de justice** | high (supreme) court (court of justice) ‖ oberster Gerichtshof *m*; oberstes (höchstes) Gericht *n* | **pouvoir** ~ | supreme (absolute) power; sovereignty ‖ oberste Gewalt *f*; Souveränität *f* | **la** ~ **responsabilité** | the overall responsibility ‖ die oberste Verantwortung *f*.
**suprêmement** *adv* | supremely; in the highest degree ‖ im höchsten Grade; überaus.
**sûr** *adj* Ⓐ | safe; secure ‖ sicher | **en mains** ~ **es** | in safe hands; in safe custody; in safe-keeping ‖ in sichern Händen *fpl*; in sicherem Gewahrsam *m* | **placement** ~ | safe (sound) investment ‖ sichere Anlage | **peu** ~ | unsafe; unsecure ‖ unsicher.
**sûr** *adj* Ⓑ [digne de confiance] | reliable ‖ zuverlässig | **maison** ~ **e** | well-established house (firm); house (firm) of established standing ‖ zuverlässige (angesehene) (renommierte) Firma *f*.
**surabondamment** *adv* | more than sufficiently; overabundantly ‖ mehr als genügend.
**surabondance** *f* Ⓐ [abondance excessive] | overabundance ‖ Überfluß *m*.
**surabondance** *f* Ⓑ [de marchandises; encombrement] | oversupply of goods; glut ‖ Überangebot *n* an Waren.
**surabondant** *adj* Ⓐ [excessivement abondant] | overabundant ‖ im Überfluß vorhanden.
**surabondant** *adj* Ⓑ [encombré] | glutted ‖ überschwemmt.
**surabonder** *v* Ⓐ | to be overabundant ‖ im Überfluß vorhanden sein.
**surabonder** *v* Ⓑ | to overflow (to be glutted) [with goods]; to have a glut ‖ [mit Waren] überschwemmt sein.
**surannation** *f* | expiration ‖ Erlöschen *n*; Ablauf *m*.
**suranner** *v* Ⓐ | to become outdated (out of date) ‖ veralten; überholt werden.
**suranner** *v* Ⓑ [périmer] | to expire ‖ ablaufen; erlöschen; verfallen | **laisser** ~ **qch.** | to let sth. expire; to permit sth. to expire ‖ etw. verfallen lassen.
**suranné** *adj* Ⓐ | outdated; out of date; obsolete ‖ veraltet; überholt.
**suranné** *adj* Ⓑ [périmé] | expired ‖ erloschen; verfallen; verjährt | **obligation** ~ **e** ① | expired obligation ‖ abgelaufene Verpflichtung *f* | **obligation** ~ **e** ② | expired debt ‖ verfallene (verjährte) Schuld *f* | **permis** ~ | expired permit ‖ abgelaufene Genehmigung *f*.
**suranné** *adj* Ⓒ [hors d'usage] | disused; no longer in use ‖ nicht mehr gebräuchlich; außer Gebrauch.
**surarbitral** *adj* | **sentence** ~ **e** | umpire's award ‖ Entscheid *m* des Oberschiedsrichters (des Obmannes); Obergutachten *n*.
**surarbitre** *m*; **sur-arbitre** *m* | umpire; referee ‖ Oberschiedsrichter *m*; Obmann *m*; Obergutachter *m*.
**surassurance** *f* | overinsurance ‖ Überversicherung *f*.
**surassurer** *v* | to overinsure ‖ überversichern.
**surcapitalisation** *f* | overcapitalization ‖ Überkapitalisierung *f*.
**surcapitalisé** *adj* | overcapitalized ‖ überkapitalisiert.
**surcharge** *f* Ⓐ [charge excessive] | overload(ing); excessive load (charge) ‖ Über(be)lastung *f*; übermäßige (zu hohe) Belastung *f* (Anspannung *f*); Überbeanspruchung *f* | ~ **de travail** | overworking ‖ Arbeitsüberlastung *f*.
**surcharge** *f* Ⓑ [charge ajoutée] | additional (extra) charge; surcharge ‖ zusätzliche Gebühr *f*; Gebührenzuschlag *m*.

**surcharge** *f* Ⓒ [surtaxe postale] | surcharge on postage ‖ Nachgebühr *f;* Nachporto *n.*
**surcharge** *f* Ⓓ [excès d'impôt] | surtax ‖ Steuerzuschlag *m;* Steuererhöhung *f.*
**surcharge** *f* Ⓔ [poids en ~] | excess weight ‖ Übergewicht *n.*
**surchargé** *adj* | overloaded ‖ überladen | **être ~ de travail** | to be overburdened with work; to be overworked ‖ mit Arbeit überlastet sein.
**surcharger** *v* Ⓐ | to overcharge; to overburden; to overload ‖ überbelasten; zu hoch belasten; überladen | **~ ses employés** | to overwork one's employees ‖ seine Angestellten überarbeiten (überanstrengen).
**surcharger** *v* Ⓑ | **~ qch.** | to subject sth. to a surcharge (to an additional charge) ‖ etw. höher (zusätzlich) belasten (besteuern); etw. mit einem Zuschlag belegen.
**surcharger** *v* Ⓒ | **~ un timbre-poste** | to surcharge a postage stamp ‖ Nachporto erheben.
**surcharger** *v* Ⓓ [~ d'impôts] | **~ q.** | to overburden sb. with taxes; to tax sb. excessively ‖ jdn. mit Steuern überlasten; jdn. übermäßig besteuern.
**surcharger** *v* Ⓔ [encombrer] | **~ le marché** | to glut (to encumber) the market ‖ den Markt überschwemmen.
**surchoix** *f* | first choice; finest (prime) quality ‖ erste Wahl *f* (Qualität *f*); beste Qualität | **de ~** | choice; of first quality ‖ erster Qualität.
**surcompensé** *adj* | more than compensated ‖ mehr als ausgeglichen.
**surcoût** *m* | cost overrun; excess cost ‖ Kostenüberschreitung *f;* Mehraufwendung *f.*
**surcroît** *m* | surplus; excess; increase ‖ Überschuß *m;* Zunahme *f;* ~ **d'effort** | extra effort | besondere Anstrengung *f* | **~ de population** | surplus population ‖ Bevölkerungsüberschuß | **~ de recettes** | surplus of receipts ‖ Einnahmenüberschuß | **~ de travail** | extra work ‖ Extraarbeit *f* | **de ~; par ~** | in addition; additional; extra ‖ zusätzlich; überschüssig.
**surdon** *m* Ⓐ [droit] | right to refuse [damaged goods]; right of refusal (of non-acceptance) ‖ Recht, die Annahme [beschädigter Waren] zu verweigern; Annahmeverweigerungsrecht.
**surdon** *m* Ⓑ [bonification] | compensation [allowed to purchaser] for damage [to purchased goods] ‖ [dem Käufer zustehende] Vergütung für Beschädigung [gekaufter Waren].
**surélévation** *f;* **surélèvement** *m* | excessive increase ‖ übermäßige Steigerung *f;* Übersteigerung *f* | **~ des prix** | forcing up of prices ‖ Hinauftreiben *n* der Preise; Preistreiberei *f.*
**surélever** *v* | to raise (to increase) excessively ‖ übermäßig steigern | **~ des prix** | to force up prices ‖ Preise hinauftreiben (in die Höhe treiben).
**suremballage** *m* | outer packing (packaging) ‖ Außenverpackung *f.*
**surémission** *f* | **~ des billets de banque** | over-issue of bank notes (of paper money) ‖ übermäßig hohe Ausgabe *f* (Emission *f*) von Banknoten (von Papiergeld).
**surenchère** *f* Ⓐ [enchère supérieure] | higher bid; outbidding; overbidding; bidding-up ‖ höheres Gebot *n;* Übergebot *n* | **faire une ~ sur q.** | to outbid sb. ‖ jdn. überbieten.
**surenchère** *f* Ⓑ [la dernière (la plus haute) enchère] | highest bid ‖ Höchstgebot *n;* Meistgebot *n* | **adjudication à la ~** | allocation to the highest bidder ‖ Zuschlag *m* an den Meistbietenden.
**surenchérir** *v* Ⓐ [faire une surenchère] | **~ sur q.** | to make a higher bid than sb. ‖ ein höheres Gebot machen als jd.
**surenchérir** *v* Ⓑ [enchérir sur q.] | **~ sur q.** | to outbid sb. ‖ jdn. überbieten.
**surenchérir** *v* Ⓒ [enchérir sur le prix] | to rise higher in price ‖ im Preis steigen; eine Preiserhöhung erfahren.
**surenchérissement** *m* Ⓐ | higher bidding ‖ Höherbieten *n;* Abgabe *f* eines höheren Gebotes.
**surenchérissement** *m* Ⓑ | highest bidding; outbidding ‖ Abgabe *f* des Meistgebotes; Überbieten *n.*
**surenchérissement** *m* Ⓒ [nouvel enchérissement de prix] | further rise in price ‖ weitere Preissteigerung *f;* weiterer Preisanstieg *m.*
**surenchérisseur** *m* Ⓐ | higher bidder ‖ höherer Bieter *m;* Abgeber *m* eines höheren Gebotes.
**surenchérisseur** *m* Ⓑ [dernier enchérisseur] | highest bidder; outbidder ‖ Meistbietender *m.*
**surestarie** *f* [jours de ~] | extra lay days; days of demurrage; demurrage ‖ Überliegetage *mpl;* Überliegezeit *f* | **indemnité pour ~s** | demurrage ‖ Überliegegeld *n* | **paiement des ~s** | payment of demurrage ‖ Zahlung *f* von Überliegegeld | **être en ~** | to be on demurrage ‖ die Liegezeit überschritten haben.
**surestimation** *f* | overestimate; overvaluation ‖ Überbewertung *f;* zu hohe Schätzung *f* (Einschätzung *f*).
**surestimer** *v* | to overestimate; to overvalue; to overrate ‖ überschätzen; überbewerten; zu hoch schätzen (einschätzen) (bewerten).
**sûreté** *f* Ⓐ | safety; security ‖ Sicherheit *f* | **~ de conscience** | easy conscience ‖ ruhiges Gewissen *n* | **enquête de ~** | security check (screening) ‖ Sicherheitsprüfung *f* | **~ de l'Etat** | security of the State; public security ‖ Staatssicherheit | **lieu de ~** | place of safety ‖ sicherer Ort *m* (Aufbewahrungsort) | **mesure de ~** | safety measure; precaution ‖ Sicherheitsmaßregel *f;* Sicherheitsmaßnahme *f.*
★ **~ publique** | public safety (security) ‖ öffentliche Sicherheit | **être en ~** | to be in a safe place; to be safe ‖ in sicherem Gewahrsam sein; in Sicherheit sein | **mettre qch. en ~** | to secure sth. ‖ etw. sichern; etw. in Sicherheit bringen; etw. sicherstellen | **prendre des ~s** | to take precautions ‖ Vorsichtsmaßregeln *fpl* ergreifen.
★ **en ~** ① | secure; in security; in safety ‖ in Sicherheit | **en ~** ② | in safe custody; in safe-keep-

**sûreté** *f* Ⓐ *suite*
ing || in sicherem Gewahrsam *m;* in sicheren Händen *fpl* | **pour plus de** ~ | for safety's sake || sicherheitshalber.

**sûreté** *f* Ⓑ [sécurité; caution; couverture] | surety; security; guarantee || Sicherheit *f;* Deckung *f* | **consignation pour** ~ | deposit as guarantee || Hinterlegung *f* zur Sicherheit (zwecks Sicherheitsleistung); Sicherheitshinterlegung | ~ **d'une créance** | security (surety) for a debt || Sicherheit für eine Forderung | **prestation de (d'une)** ~ | giving security (bail); surety || Sicherheitsleistung *f;* Bürgschaftsleistung; Stellung *f* eines Bürgen | **en ~ de; pour ~ de** | as (in) security for || als Sicherheit für; als Deckung für.

**sûreté** *f* Ⓒ | **la police de** ~ **; la** ~ | the Criminal Investigation Department || die Kriminalpolizei | **agent de la** ~ ① | police officer || Beamter *m* der Sicherheitspolizei (des Sicherheitsdienstes); Sicherheitsbeamter *m* | **agent de la** ~ ② | officer of the criminal investigation department || Beamter der Kriminalpolizei; Kriminalbeamter | **la ~ nationale** | the State Police || die Staatspolizei.

**surévaluation** *f* | overvaluation; overestimate || Überbewertung *f;* zu hohe Bewertung *f* (Einschätzung *f* ).

**surévaluer** *v* | to overvalue; to overestimate; to overrate || zu hoch bewerten (einschätzen); überbewerten; überschätzen.

**surexpansion** *f* | overexpansion || Überexpansion *f.*

**surface** *f* Ⓐ | **grande** ~ | supermarket; hypermarket; superstore || Einkaufsmarkt *m;* Supermarkt; Großmarkt | ~ **de vente** | sales area (space) || Verkaufsfläche *f.*

**surface** *f* Ⓑ | ~ **financière** | financial standing; creditworthiness || Kreditfähigkeit *f;* finanzielle Lage *f.*

**surfaire** *v* Ⓐ [surcharger] | to overcharge; to charge (to ask) too much; to demand too high a price || zu viel fordern; einen zu hohen Preis fordern; überfordern | ~ **des marchandises** | to overcharge goods || Waren zu teuer verkaufen.

**surfaire** *v* Ⓑ [surestimer] | to overrate; to overestimate || überschätzen; zu hoch einschätzen.

**surfin** *adj* | superfine || besonders fein.

**surfret** *m* | extra (additional) freight || Frachtaufschlag *m;* Frachtzuschlag *m.*

**surhaussement** *m* | increase; forcing up || Erhöhung *f;* Steigerung *f.*

**surhausser** *v* | to increase; to force up || erhöhen; steigern; hinauftreiben.

**surimposition** *m* Ⓐ | increase of taxation; increased (higher) taxation || höhere Besteuerung *f* (Steuer *f* ); Steuererhöhung *f.*

**surimposition** *m* Ⓑ [surcroît d'imposition] | overtaxation; excessive (too high) taxation || zu hohe Besteuerung *f* (steuerliche Belastung *f* ).

**surimposer** *v* Ⓐ | to increase the tax [on sth.] || die Steuer [auf etw.] erhöhen.

**surimposer** *v* Ⓑ [imposer qch. excessivement] | to overtax || zu hoch besteuern.

**surintendance** *f* Ⓐ [charge ou fonction d'un surintendant] | superintendence || Oberaufsicht *f.*

**surintendance** *f* Ⓑ [bureaux d'un surintendant] | superintendent's office || Büro *n* des Oberaufsehers.

**surintendant** *m* | superintendent; overseer || Oberaufseher *m.*

**sur-le-champ** *adv* | forthwith; at once; immediately || unverzüglich; sofort; auf der Stelle.

**surlouer** *v* | ~ **qch.** | to let sth. (to rent sth.) at an excessive price || etw. zu teuer (zu einem übermäßig hohen Preis) vermieten.

**surmenage** *m* | overworking || Überarbeitung *f;* Überanstrengung *f.*

**surmener** *v* | to overwork || überarbeiten; überanstrengen.

**surmesure** *f* | overmeasure || Übermaß *n.*

**surmontable** *adj* | **aisément** ~ | easily surmountable || leicht zu überwinden.

**surmonter** *v* | ~ **une crise** | to overcome a crisis || eine Krise überwinden | ~ **des difficultés** | to overcome (to surmount) (to master) (to get over) difficulties || Schwierigkeiten überwinden.

**surnom** *m* | surname; byname || Beiname *m.*

**surnombre** *m* | number in excess || Überzahl *f* | ~ **des habitants** | overpopulation || Überbevölkerung *f* | **en** ~ | in excess; supernumerary || in Überzahl; überzählig.

**surnommé** *adj* | called || mit dem Beinamen.

**surnommer** *v* | to name; to call || mit dem (einem) Beinamen versehen.

**surnuméraire** *m* | supernumerary || Supernumerar *m;* Hilfsbeamter *m.*

**surnuméraire** *adj* Ⓐ [au-dessus du nombre fixé] | supernumerary || überzählig.

**surnuméraire** *adj* Ⓑ [extrabudgétaire] | extrabudgetary; ex-budget || außerplanmäßig; außeretatmäßig.

**surnumérariat** *m* Ⓐ [emploi de surnuméraire] | post of (as) supernumerary || Stelle *f* (Posten *m*) als Supernumerar.

**surnumérariat** *m* Ⓑ [temps de service comme surnuméraire] | period of service as supernumerary || Dienstzeit *f* als Supernumerar.

**suroffre** *f* | higher (better) offer (bid) || höheres (besseres) (vorteilhafteres) Angebot *n* (Gebot *n*).

**suroffrir** *v* | to offer more; to make a better offer (a higher bid) || mehr bieten; ein besseres (höheres) Angebot machen.

**surpasser** *v* Ⓐ | to go beyond; to surpass; to exceed || überschreiten; hinausgehen [über].

**surpasser** *v* Ⓑ [dépasser les souscriptions] | to oversubscribe || überzeichnen.

**surpaye** *f* Ⓐ [paiement en trop] | overpayment; overpaying || Überzahlung *f;* Überzahlen *n.*

**surpaye** *f* Ⓑ [gratification] | extra (additional) pay; bonus || Zulage *f;* Gratifikation *f.*

**surpayer** *v* | to overpay; to pay too much || überzahlen; zu viel zahlen.

**surplus** *m* | excess (surplus) amount; surplus; excess || überschießender Betrag *m;* Überschuß *m;*

Mehrbetrag | ~ **de bénéfice** | surplus profit || Gewinnüberschuß | ~ **des bénéfices** | excess profits *pl* || Übergewinne *mpl* | ~ **de population** | surplus population || Bevölkerungsüberschuß | ~ **budgétaire** | budget surplus || Haushaltsüberschuß *m* | **payer le** ~ | to pay the difference || den Unterschiedsbetrag bezahlen | **en** ~ | in excess || überschüssig.

**surpoids** *m* | overweight; excess weight || Übergewicht *n;* Überfracht *f* | **en** ~ | in excess || überschüssig.

**surprime** *m* | additional (extra) premium || Zuschlagsprämie *f;* Prämienzuschlag *m.*

**surprix** *m* | surcharge; extra price || Preiszuschlag *m.*

**surproduction** *f* Ⓐ [production excessive] | overproduction; excess (excessive) production || Überproduktion *f;* Übererzeugung *f.*

**surproduction** *f* Ⓑ [excédent de productions] | production surplus; surplus production || Produktionsüberschuß *m;* überschüssige Produktion *f.*

**surremise** *f* | special (additional) (extra) discount || Sondernachlaß *m;* Sonderrabatt *m.*

**sur-réservation** *f* | overbooking || Reservierung über Bedarf.

**sursalaire** *m* | extra pay; bonus || Lohnzulage *f;* Gehaltszulage; Gratifikation *f* | ~ **familial** | family allowance || Familienzulage; Familienbeihilfe *f;* Familienunterstützung *f.*

**surséance** *f* | suspension; stay of proceedings || Aufschub *m;* Aussetzung *f* des Verfahrens | **demande de** ~ | motion to stay proceedings || Antrag *m* auf Aussetzung des Verfahrens; Aussetzungsantrag | ~ **à l'exécution d'un jugement** | arrest (suspension) of judgment; stay of execution || Aussetzung *f* der Vollstreckung des Urteils (der Urteilsvollstreckung).

**surseoir** *v* | to suspend; to postpone; to delay; to stay proceedings || aufschieben; verschieben; das Verfahren aussetzen | ~ **à une décision** | to postpone a decision || eine Entscheidung aussetzen | ~ **à une exécution capitale** | to postpone an execution; to grant a reprieve || eine Hinrichtung aufschieben | ~ **à un jugement** | to suspend (to arrest) (to stay) judgment || die Vollstreckung eines Urteils aussetzen (aufschieben); die Urteilsvollstreckung aussetzen | **ordonnance de** ~ | order to stay execution; stay of execution || Beschluß *m* auf Aussetzung der Vollstreckung; Aussetzungsbeschluß | ~ **aux poursuites** | to stay criminal proceedings || die Verfolgung (das Strafverfahren) aussetzen.

**sursis** *m* Ⓐ [délai] | delay; postponement; respite || Aufschub *m;* Aussetzung *f* | **à l'exécution;** ~ **à l'exécution d'un jugement** | suspension of judgment; stay of execution || Aussetzung *f* der Vollstreckung des Urteils (der Urteilsvollstreckung); Vollstreckungsaufschub *m.*

**sursis** *m* Ⓑ [remise] | reprieve || Strafaufschub *m;* Aufschub der Strafvollstreckung | **condamnation avec** ~ | suspended sentence; sentence with probation || Verurteilung *f* unter Gewährung von Strafaufschub; Verurteilung unter Zubilligung von Bewährungsfrist | **loi de** ~ | first offenders act || Gesetz *n* über die Zubilligung von Bewährungsfrist | **condamné à ... avec** ~ | sentenced to ... with the benefit of the first offenders act || verurteilt zu ... unter Zubilligung von Bewährungsfrist.

**sursomme** *f* [charge excessive] | excessive load; overload || übermäßige Ladung *f.*

**surtare** *f* | extra tare; supertare || Verpackungszuschlag *m.*

**surtaux** *m* | overassessment || zu hohe Veranlagung *f;* Überveranlagung *f* | **présenter une réclamation en** ~ | to present a claim for a reduction of assessment; to claim a reduction of assessment || einen Antrag auf Herabsetzung der Veranlagung stellen; eine Herabsetzung der Veranlagung beantragen (verlangen).

**surtaxe** *f* Ⓐ [surcharge] | extra (additional) fee (charge); supplementary (extra) tax || Zuschlag *m;* Zuschlagsgebühr *f;* Gebührenzuschlag *m* | ~ **sur l'essence** | extra tax on gasoline || Benzinzollzuschlag | ~ **de pavillon** | alien duty || Zuschlag [auf Waren] unter ausländischer Flagge.

**surtaxe** *f* Ⓑ [taxe supplémentaire] | extra (additional) postage; surcharge || Portozuschlag *m;* Zuschlagsporto *n* | ~ **de poste restante** | poste restante fee || Zuschlag (Zuschlagsgebühr *f*) für postlagernde Sendungen | ~ **aérienne** | air mail fee || Luftpostzuschlag.

**surtaxe** *f* Ⓒ [exagération d'imposition] | excessive tax (taxation); overassessment || übermäßig hohe Steuer *f* (Besteuerung *f*) (Veranlagung *f*).

**surtaxer** *v* Ⓐ [surcharger] | to surtax || mit einem Zuschlag (Steuerzuschlag) belegen; zusätzlich besteuern; mit einer Sondersteuer belegen.

**surtaxer** *v* Ⓑ [surimposer] | to tax excessively; to overtax || übermäßig (übermäßig hoch) besteuern.

**surtaxer** *v* Ⓒ | to over-assess || übermäßig hoch veranlagen.

**surtemps** *s* | overtime; extra hours *pl* || Überstunden *fpl.*

**survaleur** *f* | surplus value || Mehrwert *m.*

**surveillance** *f* | supervision; control; superintendence; monitoring || Aufsicht *f;* Beaufsichtigung *f;* Kontrolle *f* | **autorité de** ~ | control (supervising) authority; board of control || Aufsichtsbehörde *f;* Aufsichtsamt *n* | **sous la** ~ **de l'autorité** | under government control (supervision) || unter behördlicher Aufsicht | **bureau (office) de** ~ | control office (bureau); office of supervision || Aufsichtsamt *n;* Überwachungsstelle *f;* Kontrollstelle | **centre de** ~ | monitoring centre || Überwachungszentrum *n* | **comité de** ~ | supervisory committee; control board || Überwachungsausschuß *m;* Kontrollausschuß; Kontrollkommission *f* | **comité de** ~ **des prix** | price control board || Preisüberwachungsausschuß *m* | **conseil de** ~ | board of supervisors; supervisory board || Aufsichtsrat *m* | **sous la** ~ **de la douane; sous la** ~ **douanière** | under supervision of the customs au-

**surveillance** *f, suite*
thorities; under excise supervision ‖ unter zollamtlicher Aufsicht; unter Zollaufsicht | ~ **de l'Etat** | state (government) control ‖ Staatsaufsicht *f;* Staatskontrolle *f* | **frais de** ~ | cost *pl* of supervision ‖ Überwachungskosten *pl* | **piquet de** ~ | strike picket ‖ Streikposten *m* | ~ **de la police** | supervision of the police; police supervision ‖ Polizeiaufsicht *f* | ~ **des prix** | price control; control of prices ‖ Preisüberwachung *f;* Preiskontrolle | ~ **de la voie** | supervision of the railway ‖ Bahnaufsicht.
★ ~ **administrative** | supervision (control) of (by) the administrative (civil) authorities ‖ Aufsicht der (durch die) Verwaltungsbehörden | ~ **hygiénique** | health control (inspection) ‖ Überwachung *f* durch die Gesundheitsbehörden | **être en** ~ | to be under police supervision ‖ unter Polizeiaufsicht stehen.
**surveillant** *m* Ⓐ [contrôleur] | superintendent; supervisor ‖ Aufsichtsbeamter *m* | **charge (poste) de** ~ | superintendentship ‖ Stelle *f* (Posten *m*) als Oberaufseher; Oberaufsicht *f.*
**surveillant** *m* Ⓑ [contremaître] | overseer; foreman ‖ Aufseher *m;* Vorarbeiter *m* | **charge (poste) de** ~ | post as overseer; overseership ‖ Stelle *f* (Posten *m*) als Aufseher (als Vorarbeiter); Aufseherposten *m;* Vorarbeiterposten.
**surveillant chef** *m* | prison governor (warden) ‖ Gefängnisdirektor *m.*
**surveillé** *adj* | **mettre q. en résidence** ~ **e** | to put sb. under house arrest ‖ jdn. unter Hausarrest stellen | **mettre q. en liberté** ~ **e** | to place sb. on probation ‖ jdm. Bewährungsfrist geben.
**surveiller** *v* | to superintend; to supervise; to oversee ‖ beaufsichtigen; die Aufsicht (die Oberaufsicht) führen.
**survenance** *f* | unexpected event (occurrence) ‖ unvorhergesehenes Ereignis *n* | ~ **d'un enfant** | birth of a child, unforeseen at (subsequent to) the bestowment of an estate ‖ Geburt eines Kindes, unvorhergesehen zur Zeit der Schenkung eines Erbteils.
**survendre** *v* | ~ **qch.** | to sell sth. too dear; to overcharge for sth. ‖ etw. zu teuer verkaufen; für etw. zu viel verlangen (fordern).
**survenir** *v* | to supervene; to occur ‖ dazwischenkommen; eintreten.
**survente** *f* | sale at an excessive (exorbitant) price; overcharge ‖ Verkauf *m* zu einem übermäßig hohen Preis.
**survenue** *f* | supervention; supervening ‖ Dazwischenkunft *f;* Eintritt *m.*
**survie** *f* | survival; surviving; survivorship ‖ Überleben *n* | **dans le cas de** ~ | in case of survival ‖ im Falle des Überlebens; im Überlebensfalle | **droit (gain) de** ~ | right of survivorship ‖ Anwachsrecht *n* des (der) Überlebenden | **pension de** ~ | survivor's pension ‖ Hinterbliebenenrente *f;* Witwengeld *n* | **présomption de** ~ | presumption of survival ‖ Vermutung *f* des Überlebens | **tables de** ~ | mortality tables *pl* ‖ Sterblichkeitstabellen *fpl.*
**survivance** *f* Ⓐ | survival; outliving ‖ Überleben *n.*
**survivance** *f* Ⓑ | reversion; right of succession ‖ Rückfallrecht *n;* Heimfallrecht.
**survivancier** *m* | reversioner ‖ Anwärter *m;* Expektant *m.*
**survivant** *m* | **le** ~ | the survivor ‖ der Überlebende; der überlebende Teil | **assurance des** ~ **s; assurance** ~ **s** | survivors' insurance ‖ Hinterbliebenenversicherung *f;* Hinterlassenenversicherung [S].
**survivant** *adj* | surviving ‖ überlebend | **l'époux** ~ | the surviving part (spouse) ‖ der überlebende Ehegatte (Eheteil).
**survivre** *v* | ~ **à q.** | to survive (to outlive) sb. ‖ jdn. überleben.
**sus** *adv* | **en** ~ | extra; in addition ‖ zuzüglich.
**susceptible** *adj* | capable ‖ geeignet | ~ **d'amélioration** | open to improvement ‖ verbesserungsfähig | ~ **d'appel** | appealable; subject to appeal ‖ berufungsfähig; mit einem Rechtsmittel (mit der Berufung) anfechtbar | **ne pas être** ~ **d'appel** | to be final (absolute) (not subject to appeal) ‖ der Berufung nicht unterliegen; mit der Berufung nicht anfechtbar sein; nicht berufungsfähig sein; rechtskräftig sein; Rechtskraft haben | ~ **de lombard** | capable of being pledged as security [for a loan] ‖ lombardfähig | ~ **de preuve;** ~ **d'être prouvé** | capable of proof; provable ‖ beweisbar; zu beweisen | **in** ~ **de preuve** | not capable of proof; not provable; not to be proved ‖ nicht beweisbar (nachweisbar) (nachzuweisen) (zu beweisen) | ~ **des voies de recours** | appealable; subject to appeal ‖ mit Rechtsmitteln anfechtbar | ~ **d'un recours en cassation** | subject to appeal on questions of law ‖ der Revision unterliegend; mit Revision anfechtbar; revisibel | **in** ~ **de recours** | not appealable; not subject to appeal ‖ durch Rechtsmittel nicht anfechtbar; der Anfechtung durch Rechtsmittel nicht unterliegend | **être** ~ **d'affecter qch. (d'affecter défavorablement qch.)** | to be likely (to be liable) to affect sth. ‖ geeignet sein, etw. zu beeinträchtigen (etw. ungünstig zu beeinflussen).
**suscription** *f* | superscription ‖ Überschrift *f* | ~ **d'une lettre** | address of a letter ‖ Aufschrift *f* eines Briefes.
**sus-dénommé** *m* | **le** ~ | the above-named; the aforenamed ‖ der Obenbenannte; der Obenbezeichnete.
**sus-dénommé** *adj* | above-named; named (mentioned) above; aforenamed ‖ obengenannt; obenbezeichnet.
**susdit** *m* | **le** ~ | the aforesaid; the said ‖ der Vorgenannte; der Genannte.
**susdit** *adj* | aforesaid ‖ vorgenannt; vorbezeichnet.
**sus-énoncé** *adj* | stated above; set forth above ‖ oben dargelegt; oben ausgeführt.
**sus-indiqué** *adj* | referred to (mentioned) above;

above-mentioned ‖ oben angegeben; obenerwähnt.
**sus-mentionné** *adj* | above-mentioned; afore-mentioned; above-cited; afore-cited; above-quoted; aforesaid ‖ obenerwähnt; vorerwähnt; obenbezeichnet; vorbezeichnet.
**susnommé** *m* | **le ~** | the above-named; the aforenamed ‖ der Obengenannte; der Obenbezeichnete.
**susnommé** *adj* | above-named; named (mentioned) above; aforenamed ‖ obengenannt; obenbezeichnet.
**suspect** *m* | suspect ‖ Verdächtiger *m* | **la liste des ~s** | the black list ‖ die schwarze Liste | **inscrire q. sur la liste des ~s** | to black-list sb. ‖ jdn. auf die schwarze Liste setzen.
**suspect** *adj* | suspect; under suspicion ‖ verdächtig; unter Verdacht | **caractère ~**; **nature ~e** | suspiciousness ‖ Neigung *f* zu Verdacht | **~ de partialité** | under suspicion of partiality ‖ unter Verdacht der Parteilichkeit | **patente de santé ~e** | suspected bill of health ‖ Gesundheitspaß *m* mit dem Vermerk «Ansteckungsverdächtig».
★ **devenir ~** | to become suspect; to arouse suspicion ‖ Verdacht erwecken (erregen) | **être ~** | to be suspected ‖ verdächtigt werden; unter Verdacht stehen | **tenir q. pour ~** | to hold sb. suspect; to cast suspicion on sb. ‖ jdn. verdächtigen; jdn. in Verdacht haben.
**suspecter** *v* | **~ q.** | to suspect sb.; to cast suspicion on sb. ‖ jdn. verdächtigen.
**suspendre** *v* Ⓐ [cesser] to suspend; to stop ‖ einstellen | **~ le paiement d'un chèque** | to stop a cheque (payment of a cheque) ‖ die Zahlung (Einlösung) eines Schecks sperren (einen Scheck sperren (sperren lassen) | **~ ses paiements** | to stop payments ‖ die (seine) Zahlungen einstellen | **~ le travail** | to suspend work ‖ die Arbeit einstellen.
**suspendre** *v* Ⓑ [différer] to defer; to stay ‖ aussetzen | **~ l'action d'une loi** | to suspend the operation of a law ‖ die Wirksamkeit eines Gesetzes aussetzen | **~ l'exécution d'un jugement** | to suspend (to stay) execution ‖ die Vollstreckung eines Urteils aussetzen (aufschieben) | **~ la procédure** | to stay the proceedings ‖ das Verfahren aussetzen.
**suspendre** *v* Ⓒ | **~ q. de ses fonctions** | to suspend sb. from his duties (from his office) ‖ jdn. von seinem Dienst (von seinen Dienstpflichten) entbinden | **~ q. à plein traitement** | to suspend sb. on full pay ‖ jdn. bei vollem Gehalt suspendieren | **~ un fonctionnaire** | to suspend an official ‖ einen Beamten zeitweilig (vorläufig) des Dienstes entheben.
**suspens** *adv* | **les affaires en ~** | pending matters ‖ die laufenden (die schwebenden) Geschäfte *npl* | **effets en ~** | bills outstanding ‖ laufende Wechsel *mpl* | **tenir qch. en ~** | to keep sth. in suspense ‖ etw. in der Schwebe halten | **en ~** Ⓐ | in suspense; in abeyance ‖ in der Schwebe | **en ~** Ⓑ | in doubt; in uncertainty ‖ im Ungewissen | **encore en ~** Ⓐ |

not yet solved; still unsolved ‖ noch nicht gelöst; noch ungelöst | **encore en ~** Ⓑ | not yet settled; still unsettled ‖ noch nicht geklärt; noch ungeklärt.
**suspensif** *adj* | suspensive ‖ aufschiebend | **acte ~** | dilatory action ‖ aufschiebende Handlung *f* | **condition ~ve** | condition precedent; suspensory condition ‖ aufschiebende Bedingung *f;* Suspensivbedingung | **effet ~** | suspensive power ‖ aufschiebende Wirkung *f;* Suspensiveffekt *m* | **être ~** | to have suspensive power ‖ aufschiebende Wirkung haben | **recours ~** | appeal having suspensive effect ‖ Berufung mit aufschiebender Wirkung | **ce recours n'est pas ~ de la décision attaquée** | this appeal does not suspend the decision being challenged ‖ diese Berufung (Beschwerde) hat bezüglich der angefochtenen Entscheidung keine aufschiebende Wirkung.
**suspension** *f* Ⓐ [cessation momentanée] | suspension; temporary discontinuance; interruption ‖ Aussetzung *f;* Einstellung *f;* zeitweilige Unterbrechung *f* | **~ d'armes** | cessation of hostilities; truce; armistice ‖ Einstellung der Feindseligkeiten; Waffenstillstand *m* | **~ de la circulation** | stoppage of the traffic; traffic hold-up ‖ Stockung *f* (Unterbrechung *f*) des Verkehrs; Verkehrsstockung; Verkehrsunterbrechung | **~ de l'exploitation;** **~ du travail** | stoppage (suspension) (cessation) of work; work stoppage ‖ Betriebseinstellung *f,* Einstellung *f* (Niederlegung *f*) der Arbeit; Arbeitseinstellung; Arbeitsniederlegung | **~ des paiements** | stoppage (suspension) of payments ‖ Einstellung der Zahlungen; Zahlungseinstellung | **~ d'un permis de conduire** | suspension of a driving licence ‖ zeitweilige (vorübergehende) Einziehung *f* des Führerscheins.
**suspension** *f* Ⓑ [arrêt] | **~ de jugement** | arrest (suspension) of judgment; stay of execution ‖ Aussetzung *f* der Vollstreckung des Urteils (der Urteilsvollstreckung) | **~ de la procédure** | stay of the proceedings ‖ Aussetzung *f* des Verfahrens.
**suspension** *f* Ⓒ [ ~ de fonctions] | suspension from office ‖ einstweilige Amtsenthebung *f* | **~ d'un fonctionnaire** | suspension of an official ‖ zeitweilige (vorläufige) Dienstenthebung *f* eines Beamten.
**suspicion** *f* | suspicion ‖ Verdacht *m* | **pour cause de ~** | on suspicion ‖ wegen Verdachts | **pour cause de ~ légitime** | on account of presumed partiality ‖ wegen Besorgnis *f* der Befangenheit | **~ de fuite** | suspicion of absconding ‖ Fluchtverdacht *m* | **mise en ~** | casting suspicion ‖ Verdächtigung *f* | **motif de ~** | ground of suspicion ‖ Verdachtsgrund *m* | **~ justifiée** | well-founded suspicion ‖ begründeter (wohlbegründeter) Verdacht | **être en ~** | to be suspected (under suspicion) ‖ verdächtigt werden; unter Verdacht stehen.
**susrelaté** *adj* | related above ‖ oben dargestellt; oben ausgeführt.
**susvisé** *adj* | referred to above ‖ oben angeführt.

**suzerain** *adj* | **pouvoir** ~ | suzerain (supreme) power || oberste Herrschaft *f.*
**suzeraineté** *f* | suzerainty; supreme power; supremacy || Oberhoheit *f;* oberste Herrschaft *f;* Oberherrschaft.
**sylvicole** *adj* | relating to forestry || forstwirtschaftlich.
**sylviculture** *f* | forestry || Forstwirtschaft *f;* Forstwissenschaft *f.*
**sympathie** *f* | **grève de** ~ | sympathy (sympathetic) strike || Sympathiestreik *m.*
**synallagmatique** *adj* | imposing reciprocal obligations; synallagmatic || gegenseitige Verpflichtungen enthaltend; synallagmatisch | **contrat** ~ | reciprocal (bilateral) contract || gegenseitiger Vertrag *m.*
**syndic** *m* | trustee || Masseverwalter *m;* Vermögensverwalter | ~ **de faillite** | trustee in bankruptcy; official receiver || Konkursverwalter *m* | ~ **des naufrages** | receiver of wreck || Strandvogt *m.*
**syndical** *adj* Ⓐ | **affiliation** ~ **e** | union membership || Gewerkschaftszugehörigkeit *f* | **association** ~ **e; chambre** ~ **e; union** ~ **e (organisation)** | trade (trades) (labo(u)r) union; labo(u)r organization || Gewerkschaft *f;* Gewerkschaftsverband *m;* Arbeiterorganisation *f* | **contributions** ~ **es** | union dues || Gewerkschaftsbeiträge *mpl* | **délégué** ~ | union (trade union) delegate || Gewerkschaftsvertreter *m* | **droit** ~ ① | trade union legislation || Gewerkschaftsrecht *n* | **droit** ~ **(d'association)** ② | right of association || Vereinigungsrecht *n;* Assoziationsrecht | **liberté** ~ **e** | freedom of association || Gewerkschaftsfreiheit *f;* Vereinigungsfreiheit | **mouvement** ~ | union (trade union) movement || Gewerkschaftsbewegung *f* | **règles** ~ **es** | union regulations || Gewerkschaftsvorschriften *fpl* | **secrétaire** ~ | union (trade union) secretary || Gewerkschaftssekretär *m.*
**syndical** *adj* Ⓑ [disciplinaire] | **chambre** ~ **e** | board of discipline || Disziplinarkammer *f* | **chambre** ~ **e des agents de change** | Stock Exchange Committee || Börsenvorstand *m.*
**syndical** *adj* Ⓒ [ayant rapport à un syndicat] | **acte** ~ **; convention** ~ **e** | underwriting contract || Syndikatsvertrag *m* | **part** ~ | underwriting share || Syndikatsanteil *m* | **participation** ~ **e** | participation as underwriter || Syndikatsbeteiligung *f;* Konsortialbeteiligung.
**syndicalisme** *m* Ⓐ | syndicalism || Syndikalismus *m.*
**syndicalisme** *m* Ⓑ [~ ouvrier] | trade unionism; unionism || Gewerkschaftswesen *n.*
**syndicaliste** *m* Ⓐ | syndicalist || Syndikalist *m.*
**syndicaliste** *m* Ⓑ [membre d'une union ouvrière] | unionist; trade unionist || Gewerkschaftler *m.*
**syndicaliste** *m* Ⓒ [membre d'un syndicat] | union (trade union) member || Gewerkschaftsmitglied *n;* Gewerkschaftsangehöriger *m.*
**syndicaliste** *adj* | syndicalist || syndikalistisch.
**syndicat** *m* Ⓐ [groupement] | association; syndicate || Verband *m;* Syndikat *n* | ~ **des associations coopératives** | association of co-operative societies || Genossenschaftsverband | ~ **de banques;** ~ **de banquiers** | syndicate of bankers; group of banks (of bankers); bank syndicate || Bankenkonsortium *n;* Bankengruppe *f* | ~ **de bourse** | market syndicate || Börsenkonsortium *n* | ~ **de communes** | association of municipal corporations || Gemeindeverband; Verband der Stadtgemeinden | ~ **des créanciers** | board (committee) of creditors || Gläubigerausschuß *m* | ~ **d'émission** | issue syndicate || Emissionskonsortium *n* | ~ **d'entrepreneurs;** ~ **professionnel des entrepreneurs** | trade association || Unternehmerverband | ~ **de finance;** ~ **financier** | financial syndicate; group of financiers || Finanzkonsortium *n;* Finanzgruppe *f* | ~ **de garantie** | underwriting syndicate; syndicate of underwriters || Versicherungssyndikat *n;* Syndikat von Versicherern | ~ **de garantie contre les accidents de travail** | employers' association under the workmen's compensation act || Berufsgenossenschaft *f* | ~ **d'initiative** ① | association for the encouragement of tourism || Fremdenverkehrsverein *m;* Verein zur Förderung des Fremdenverkehrs | ~ **d'initiative** ② | tourist information bureau; touring office || Büro *n* (Auskunftsstelle *f*) des Fremdenverkehrsvereins | **membre d'un** ~ | member of a syndicate || Mitglied *n* eines Verbandes (eines Syndikats); Verbandsmitglied; Syndikatsmitglied | ~ **de placement** | pool || Syndikat *n* | ~ **de producteurs** | producers' association || Erzeugerverband; Produzentenverband.
★ ~ **agricole** | farmers' association || landwirtschaftliche Genossenschaft *f* | ~ **de courtiers marrons** | bucket shop || Aktienschwindlerbande *f;* Schwindelsyndikat *n* | ~ **coopératif** | co-operative association || Genossenschaftsverband | ~ **patronal** | employers' (trade) association (federation); organization of employers || Arbeitgeberverband; Arbeitgeberorganisation *f;* Unternehmerverband | ~ **professionnel** | trade association (organization) || Berufsverband; Gewerbesyndikat *n* | **organiser un** ~ | to form (to combine) [sth.] into a syndicate; to syndicate || etw. zu einem Verband (einem Syndikat) zusammenschließen.
**syndicat** *m* Ⓑ [fonction de syndic] | trusteeship || Treuhänderschaft *f;* Amt *n* des (eines) Treuhänders | ~ **de (d'une) faillite** | trusteeship in bankruptcy || Konkursverwaltung *f.*
**syndicat** *m* Ⓒ [association ouvrière] | trade (trades) (labo(u)r) union || Gewerkschaft *f;* Arbeitergewerkschaft | ~ **des cheminots** | railwaymen's union || Eisenbahnergewerkschaft.
**syndicat** *m* Ⓓ [~ industriel] | pool || Pool *m.*
**syndicataire** *m* Ⓐ [membre d'un syndicat] | member of a syndicate || Mitglied *n* eines Verbandes (eines Syndikats); Verbandsmitglied; Syndikatsmitglied.
**syndicataire** *m* Ⓑ [membre d'un syndicat d'assureurs] | underwriter; member of an underwriting

syndicate || Versicherer *m;* Mitglied *n* eines Syndikats von Versicherern.

**syndicataire** *adj* | **part** ~ | underwriting share || Syndikatsanteil *m.*

**syndiqué** *adj* | **ouvriers** ~ **s** | union men; unionized (organized) labo(u)r || gewerkschaftlich organisierte Arbeiter *mpl* (Arbeiterschaft *f*); einer Gewerkschaft angehörige Arbeiter | **ouvriers non** ~ **s** | non-union men; non-unionized labo(u)r || gewerkschaftlich nicht organisierte Arbeiter *mpl* (Arbeiterschaft *f*); Arbeiter, die keiner Gewerkschaft angehören.

**syndiquer** *v* Ⓐ [organiser un syndicat] | to form (to combine) [sth.] into a syndicate; to syndicate || [etw.] zu einem Verband (Syndikat) zusammenschließen | **se** ~ ; **s'organiser en syndicat** | to form an association (a syndicate); to unite to form a syndicate; to syndicate || sich zu einem Verband (Syndikat) zusammenschließen; einen Verband (ein Syndikat) bilden.

**syndiquer** *v* Ⓑ [organiser un syndicat ouvrier] | **se** ~ | to form a trade union || sich zu einer Gewerkschaft vereinigen; eine Gewerkschaft bilden.

**systématiser** *v* | ~ **qch.** | to systematize sth.; to reduce sth. to a system; to bring sth. into a system || etw. in ein System bringen; etw. systematisieren.

**système** *m* | system || System *n* | **le** ~ **de la Chambre unique** | the unicameral (single-chamber) system || das Einkammersystem | **le** ~ **des deux Chambres** | the parliamentary system of two Houses; the double-chamber system || das Zweikammersystem | ~ **du contingentement** | system of quotas; quota system || Kontingentierungssystem; Kontingentsystem | ~ **de l'examen préalable** | system of preliminary examination [of patent applications] || Vorprüfungssystem [für Patentanmeldungen] | ~ **de garanties** | system of guarantees || Garantiesystem | ~ **d'impôts;** ~ **fiscal** | tax (fiscal) system; system of taxation || Steuersystem; Besteuerungssystem | ~ **de préférences (de tarifs de faveur)** | system of preferences; preference system || System von Vorzugsbehandlungen (von Vorzugstarifen).

★ ~ **abolitionniste** | free trade || Freihandelssystem; Freihandel *m* | ~ **accusatoire** | accusatory principle || Anklageprinzip *n;* akkusatorisches Prinzip *n* | ~ **collectif** | collective system || Kollektivsystem | ~ **coopératif** | co-operative system || Genossenschaftswesen *n;* genossenschaftlicher Zusammenschluß *m* | ~ **économique** | economic structure (system) || Wirtschaftssystem; Wirtschaftsstruktur *f* | ~ **électif;** ~ **électoral** | electoral system; system of voting || Wahlsystem; Wahlverfahren *n* | ~ **féodal** | feudal system || Feudalsystem | ~ **gouvernemental** | form (system) of government || Regierungssystem; Regierungsform *f;* Staatsform | ~ **juridique** ① | juridical system || Rechtssystem | ~ **juridique** ② | judicial (court) system || Gerichtswesen *n;* Gerichtsverfassung *f* | ~ **métrique** | metric system || metrisches System | ~ **monétaire** | monetary system; currency; coinage || Währungssystem; Münzsystem; Währung *f* | **le** ~ **social** | the social system (order) || die soziale Ordnung; die Sozialordnung.

# T

**tabac** m | **débit de** ~ | tobacconist's shop || Tabakverkaufsstelle f; Tabaktrafik f | **débitant (marchand) de** ~ | tobacconist || Tabakhändler m | **monopole du** ~ **(des** ~ **s)** | tobacco monopoly || Tabakmonopol n.

**Tabacs** mpl | **les** ~ | the State tobacco monopoly || die staatliche Tabakregie f.

**table** f | list; schedule; table || Aufstellung f; Liste f; Tabelle f | ~ **d'amortissement** | redemption table (plan); plan of redemption || Tilgungsplan m; Amortisationsplan | ~ **de conversion** | table of conversion; conversion table || Umrechnungstabelle | ~ **d'intérêts** | table of interest; interest table || Zinstafel f; Zinstabelle | ~ **de (des) matières** | table of contents; contents pl || Inhaltsverzeichnis n; Sachregister n; Inhalt m | ~ **s de mortalité** | mortality (experience) tables || Sterblichkeitstabellen; Sterblichkeitstafel f | ~ **de parités** | table of par values (of parities) || Paritätentabelle; Umrechnungstabelle | ~ **alphabétique** | alphabetical index (list) (register) || alphabetisches Register (Sachregister) | ~ **généalogique** | genealogical table (tree); family tree || Stammtafel f; Ahnentafel; Stammbaum m; Geschlechtsregister n.

**tableau** m Ⓐ | table; list || Liste f; Aufstellung f; Verzeichnis n; Tabelle f | ~ **d'amortissement** | redemption table (plan); plan of redemption || Tilgungsplan m; Amortisationsplan | ~ **d'audiences** | cause list || Terminsliste f | ~ **d'avancement** | promotion list (roster) || Beförderungsplan m | ~ **par doit et avoir** | balance sheet || Bilanz f | **en (sous) forme de** ~ | tabular || in tabellarischer Form; in Tabellenform | ~ **d'honneur** | hono(u)rs list || Ehrentafel f | ~ **des jurés**; ~ **des jureurs**; ~ **du jury** | panel of the jury (of jurors) (of jurymen); array of the panel || Schöffenliste; Geschworenenliste | **dresser le** ~ **des jurés** | to array the panel; to empanel the jury || die Schöffenliste (die Geschworenenliste) aufstellen | ~ **de marche** | timetable || Fahrplan m | ~ **des médecins** | panel of doctors; medical register || Liste der Ärzte | ~ **des postes (des emplois)** | staff (establishment) plan; list of posts; staffing schedule [USA] || Stellenplan m | ~ **de recensement** | muster roll || Stammrolle f; Musterrolle | ~ **de répartition** | distribution plan || Verteilungsplan m | ~ **de service** | duty roster || Dienstplan | ~ **de traitement** | table (scale) of salaries || Gehaltstabelle; Gehaltstarif m.

★ ~ **comparatif** | comparative table (tables) || vergleichende Gegenüberstellung f | ~ **récapitulatif** | summary table || zusammenfassende Übersicht f; Übersichtstabelle f | **être rayé du** ~ | to be struck off the rolls || von der Liste gestrichen werden; ausgeschlossen werden.

**tableau** m Ⓑ [~ **des avocats**] | **le** ~ | the roll of lawyers; the Bar || die Liste der Rechtsanwälte; die Anwaltsliste; die Anwaltschaft | **rayer un avocat du** ~ | to disbar a lawyer (a barrister) (an attorney) || einen Rechtsanwalt (einen Anwalt) von der Liste streichen (aus der Anwaltschaft ausschließen) | **se faire inscrire au** ~ | to be admitted to the Bar || seine Zulassung zur Anwaltschaft nehmen.

**tableau** m Ⓒ [cadre] | board || Tafel f; Brett n | ~ **d'affiches**; ~ **d'annonces** | bill (poster) frame; notice (bulletin) board || Anschlagtafel; Anschlagbrett; schwarzes Brett | ~ **de distribution** | switchboard || Schalttafel | ~ **du tribunal** | notice board of the court || Gerichtstafel | ~ **indicateur** | indicator board || Armaturenbrett | ~ **noir** | blackboard || Schultafel.

**tabulaire** adj | **prescription** ~ | acquisitive prescription based on registration in a public record || Tabularersitzung f; Buchersitzung.

**tache** f [marque salissante] | blemish; stain || Flecken m; Makel m | **réputation sans** ~ | unblemished reputation (character) || makelloser (unbescholtener) Ruf m; Unbescholtenheit f | **sans** ~ | stainless; without blemish || makellos; untadelig.

**tâche** f Ⓐ | task || Aufgabe f | **être à la hauteur de sa** ~ | to prove equal to one's task || sich seiner Aufgabe gewachsen zeigen | **l'accomplissement (la réalisation) d'une** ~ | the performance (the accomplishment) af a task || die Erfüllung einer Aufgabe | ~ **s financières** | financial duties (tasks) || Finanzierungsaufgaben fpl | ~ **pénible** | onerous task || heikle (beschwerliche) Aufgabe | **accomplir une** ~ | to accomplish a task || eine Aufgabe erfüllen | **assigner (imposer) une** ~ **à q.** | to set (to assign) sb. a task || jdm. eine Aufgabe stellen (zuweisen) | **s'attacher à une** ~ | to apply os. to a task || sich einer Aufgabe widmen | **prendre à** ~ **de faire qch.** | to make it one's duty to do sth.; to undertake to do sth. || es sich zur Pflicht machen, etw. zu tun | **remplir sa** ~ | to perform (to carry out) one's task || seine Aufgabe erfüllen (ausführen).

**tâche** f Ⓑ | **employé à la** ~ | piece-rate employee || gegen Stücklohn beschäftigter Angestellter m | **ouvrage (travail) à la** ~ | work by the job; job (jobbing) work || Akkordarbeit f; Stückarbeit | **ouvrier à la** ~ | pieceworker; piece (piece-rate) (job) worker; jobber || Stückarbeiter m; Akkordarbeiter | **salaire à la** ~ | piece (piece-rate) (task) wages || Akkordlohn m; Stücklohn.

★ **payer à la** ~ | to pay by the piece || nach dem Stück (nach Stücklohn) bezahlen | **travailler à la** ~ | to do job (piece) work; to job || im (auf) Akkord arbeiten | **à la** ~ | by the job; by the piece || im Stücklohn; im Akkordlohn; in (auf) Akkord.

**tâcheron** m Ⓐ [ouvrier à la tâche] | pieceworker; piece (piece-rate) (job) worker; jobber || Stückarbeiter m; Akkordarbeiter.

**tâcheron** *m* Ⓑ [sous-traitant] | sub-contractor ‖ Unterlieferant.

**tacite** *adj* | tacit; implied; implicit ‖ stillschweigend | **acceptation** ~ | tacit (implied) acceptance ‖ stillschweigende Annahme *f* | **approbation** ~ ; **consentement** ~ | tacit consent (approval) acquiescence ‖ stillschweigende Zustimmung *f* (Genehmigung *f*) | **contrat** ~ ; **convention** ~ ; **entente** ~ | tacit agreement; implied contract ‖ stillschweigendes Übereinkommen *n* | **reconduction** ~ | tacit renewal; renewal by tacit agreement ‖ stillschweigende Verlängerung *f* (Weiterführung *f*) (Erneuerung *f*) (Mietsverlängerung *f*) | **reconnaissance** ~ | implicit recognition ‖ stillschweigende Anerkennung *f*.

**tacitement** *adv* | tacitly ‖ stillschweigend; durch Stillschweigen | **consentir** ~ **à qch.** | to consent tacitly to sth.; to acquiesce in sth. ‖ etw. stillschweigend genehmigen | **expressément ou** ~ | expressly or tacitly ‖ ausdrücklich oder stillschweigend | ~ **renouvelé** | tacitly renewed (extended) (prolonged) ‖ stillschweigend verlängert.

**talion** *m* | talion; retaliation ‖ Wiedervergeltung *f*; Vergeltung | **la loi du** ~ | law of talion (of retaliation); talion law; lex talionis ‖ Wiedervergeltungsrecht *n*; Vergeltungsrecht | **appliquer la loi du** ~ | to retaliate ‖ Wiedervergeltung üben.

**talon** *m* Ⓐ [~ **de souche**] | counterfoil; stub ‖ Abschnitt *m* | ~ **de contrôle** | tally counterpart ‖ Kontrollabschnitt | ~ **de récépissé** | counterfoil of receipt ‖ Quittungsabschnitt.

**talon** *m* Ⓑ [~ **de renouvellement**] | renewal coupon; talon of a sheet of coupons ‖ Zinserneuerungsschein *m*; Talon *m*.

**talonnement** *m* | ~ **d'un débiteur** | dunning of a debtor ‖ Mahnung *f* (Bedrängen *n*) eines Schuldners.

**talonner** *v* | ~ **un débiteur** | to dun a debtor; to press a debtor for payment ‖ einen Schuldner drängen (bedrängen) (mahnen) (treten).

**tangible** *adj* | tangible ‖ greifbar | **valeurs** ~ **s** | tangible assets *pl* ‖ greifbare Werte *mpl* (Vermögenswerte *mpl*).

**tantième** *m* | percentage (share) (quota) of profits ‖ Gewinnanteil *m*; Tantieme *f* | ~ **s des administrateurs'** | directors' percentage of profits ‖ Direktorentantiemen *fpl*.

**tant pour cent** *m* | percentage; so much per cent ‖ Hundertsatz *m*; Prozentsatz.

**tapage** *m* | ~ **s nocturnes; bruit et** ~ **nocturnes** | disturbances *pl* of the peace at night ‖ nächtliche Ruhestörung *f*; Störung *f* der Nachtruhe.

**tapageur** *m* | disturber of the peace ‖ Ruhestörer *m*.

**tarage** *m* | taring ‖ Tarierung *f*.

**tardif** *adj* | late; belated ‖ verspätet | **appel** ~ | belated appeal; appeal which has been filed too late ‖ verspätete (verspätet eingelegte) Berufung *f* | **livraison** ~ **ve** ① | delay in delivery ‖ Verspätung *f* (Verzögerung *f*) der Lieferung; Lieferverspätung; Lieferverzug *m* | **livraison** ~ **ve** ② | late (delayed) delivery ‖ verspätete Lieferung *f*.

**tare** *f* Ⓐ [poids de l'emballage] | weight of the container (of the packing) ‖ Gewicht *n* der Verpackung; Tara *f* | ~ **réelle** | actual tare ‖ tatsächliches Verpackungsgewicht *n* | **faire (prendre) la** ~ | to ascertain the tare; to tare ‖ das Verpackungsgewicht bestimmen; tarieren.

**tare** *f* Ⓑ [bonification] | allowance for tare; tare allowed ‖ Vergütung *f* für die Tara; Taravergütung | **compte des** ~ **s** | tare account (note) ‖ Tararechnung *f*; Taranote *f* | ~ **d'usage;** ~ **conventionnelle** | customary tare ‖ übliche (handelsübliche) Tara *f* | **sur** ~ | supertare; extra tare ‖ zusätzliche Taravergütung | ~ **intégrale** | lump tare ‖ Pauschaltara *f*.

**tare** *f* Ⓒ [poids à vide] | weight when empty ‖ Leergewicht *n*.

**tare** *f* Ⓓ [tache] | blemish; taint ‖ Schande *f*; Schandfleck *m*.

**tare** *f* Ⓔ [défectuosité morale] | moral defect ‖ moralischer Defekt *m*.

**tare** *f* Ⓕ [perte de valeur] | loss in value [through loss of weight] ‖ Wertverlust *m* [durch Gewichtsabgang].

**tare** *f* Ⓖ [~ **de caisse**] | cashier's allowance for errors ‖ Fehlgeld *n*; Mankogeld.

**taré** *adj* Ⓐ [gâté] | spoilt ‖ verdorben.

**taré** *adj* Ⓑ [vicié; corrompu] | corrupt ‖ moralisch verderbt.

**taré** *adj* Ⓒ [flétri; souillé] | tarnished; of bad (ill) repute; ill-reputed ‖ von schlechtem (üblem) Ruf; übel beleumundet.

**tarer** *v* Ⓐ [faire la tare] | to tare; to ascertain the tare ‖ tarieren; das Verpackungsgewicht bestimmen.

**tarer** *v* Ⓑ [bonifier la tare] | to allow for tare ‖ die Tara vergüten (in Abzug bringen).

**tarer** *v* Ⓒ [flétrir; souiller] | ~ **la réputation de q.** | to tarnish sb.'s reputation ‖ jds. Ruf beschmutzen.

**tarer** *v* Ⓓ [gâter; se ~] | to spoil; to get spoilt ‖ verderben.

**tarif** *m* Ⓐ | tariff; rate(s); scale; list ‖ Tarif *m*; Satz *m*; Taxe *f* | ~ **d'abonnement** | rates of subscription; subscription rates ‖ Bezugspreistarif; Abonnementstarif | ~ **d'annonces;** ~ **d'insertion** | advertising rates (charges *pl*) ‖ Anzeigentarif; Anzeigengebühren *fpl*; Anzeigenpreise *mpl*; Annoncentarif | ~ **d'assurances** | insurance tariff (rates) ‖ Versicherungstarif; Prämientarif; Prämiensätze *mpl* | **augmentation du** ~ | raising of the tariff ‖ Tariferhöhung *f* | ~ **des bagages** | luggage (baggage) rates ‖ Gepäcktarif | ~ **de base** | basic rates ‖ Grundtarif | ~ **( ~ s) des chemins de fer** | railway rates (tariff); tariff of railway fares ‖ Bahntarif; Eisenbahntarif | ~ **par classes** | classified tariff ‖ Klassentarif | ~ **de combat** | fighting tariff ‖ Kampftarif | ~ **de concurrence** | competitive tariff ‖ Wettbewerbstarif | ~ **des courtages** | commission rates; rates of commission ‖ Provisionstarif; Provisionssatz | **demi-** ~ | half-fare; half-rate ‖ halber Fahrpreis *m* (Tarif) | **à demi-** ~ | at half-price | zum halben Preis (Fahrpreis) | **billet de demi-** ~ | half-fare ticket ‖ Fahrkarte *f* zu halbem Preis |

**tarif** *m* Ⓐ *suite*
~ **direct** | through tariff || Direkttarif *m* | ~ **de(s) douane(s)** | customs tariff; tariff schedule || Zolltarif | ~ **des droits** | scale of charges || Gebührentarif; Gebührentabelle *f* | **droit fixé par le** ~ | scale (legal scale) charge || tarifmäßige Gebühr *f;* Tarifgebühr | **échelon du** ~ | tariff bracket (class) || Tarifstufe *f;* Tarifklasse *f* | ~ **d'entrée** | import list | Einfuhrzolltarif | ~ **d'exportation;** ~ **de sortie** | export list || Ausfuhrtarif | ~ **de faveur;** ~ **de préférence** | preferential (special) tariff (rate) || Vorzugstarif; Ausnahmetarif; Sondertarif | **système de** ~ **s de faveur** | system of preferences; preference system || System *n* von Vorzugsbehandlungen (von Vorzugstarifen) | ~ **à fourchette(s)** | bracket tariff || Margentarif | ~ **de groupage** | group tariff || Sammeltarif | **guerre de** ~ **s** ① | tariff war || Tarifkampf *m* | **guerre de** ~ **s** ② | customs war || Zollkrieg *m* | ~ **d'honoraires** | schedule (tariff) (scale) of charges (of fees) (of rates) || Gebührentarif; Gebührentabelle *f* | ~ **de marchandises** | freight tariff (rates); rate of freight || Gütertarif; Frachttarif | ~ **de négociation** | bargaining tariff || Verhandlungstarif | ~ **des patentes** | trade tax schedule || Gewerbesteuertarif | ~ **de pénétration** | tarif of penetration || Einfuhrausnahmetarif | **prescription de** ~ | tariff regulation || Tarifvorschrift *f* | **prix** *pl* **des** ~ **s** | tariff rates || Preise *mpl* nach dem Tarif; Tarifpreise | ~ **de protection;** ~ **protecteur** | protective tariff || Schutzzolltarif; Schutzzoll *m* | ~ **de publicité** | advertising rates *pl* || Anzeigentarif; Anzeigenpreise *mpl;* Anzeigenpreisliste *f* | **réduction du** ~ | reduction of the tariff || Tarifermäßigung *f* | ~ **de référence** | reference tariff || Referenztarif | ~ **de représailles** | retaliatory tariff || Vergeltungstarif | **révision des** ~ **s** | rate revision || Gebührenrevision *f* | ~ **des risques** | schedule of risks || Gefahrentarif | **union de** ~ **s** | tariff association || Tarifverband *m* | **le** ~ **en vigueur** | the rates in force; the prevailing rates || die geltenden Sätze *mpl;* der geltende Tarif | ~ **de voyageurs;** ~ **voyageur** | passenger rates (tariff) || Personentarif; Beförderungstarif für Personen.
★ ~ **combiné** | combined rate (tariff) || kombinierter Tarif | **conforme au** ~ | according to tariff (to a fixed rate) || tarifmäßig; taxmäßig; laut Tarif | ~ **conventionnel** | treaty tariff || Vertragszollsatz *m* | ~ **différentiel;** ~ **mobile** | flexible (graduated) (differential) tariff || Staffeltarif; Stufentarif; Differenzialtarif | ~ **douanier** | customs tariff; tariff schedule || Zolltarif; Zollregister *n* [VIDE: **douanier** *adj*] | ~ **douanier commun; TDC** | Common Customs Tariff; CCT | Gemeinsamer Zolltarif; GZT | ~ **exceptionnel;** ~ **préférentiel;** ~ **spécial** | special (preferential) tariff (rate) || Ausnahmetarif; Vorzugstarif; Sondertarif | ~ **ferroviaire** | railway rates *pl* (tariff); tariff of railway fares || Bahntarif; Eisenbahntarif | ~ **horaire** | hourly rate(s); rate by the hour || Stundentarif; Stundensatz | ~ **horaire des salaires** | hourly rate of wages || Stundenlohnsatz | ~ **kilométrique** | flat mileage rate || Kilometertarif; Kilometersatz | ~ **maximum** | maximum tariff (rate) || Höchsttarif; Maximaltarif; Höchstsatz | ~ **médical** | medical rates || ärztliche Gebührenordnung *f* | ~ **minimum** | minimum tariff (rate) || Minimaltarif; Mindestsatz | **plein** ~ | full rate (fare) (tariff) || voller Preis *m* (Fahrpreis) | **prévu au** ~ | according to tariff (to a fixed rate) || im Tarif vorgesehen; tarifmäßig; laut Tarif | ~ **s réduits** | reduced rates || ermäßigter (herabgesetzter) Tarif | **à** ~ **réduit** | low-rate || zum (zu einem) ermäßigten Satz | ~ **télégraphique** | telegraph rates || Telegraphengebührentarif.
★ **baisser (diminuer) un** ~ | to lower a tariff || einen Tarif senken (herabsetzen) | **baisser les** ~ **s** | to lower the tariffs || die Zölle senken | **relever un** ~ | to raise a tariff || einen Tarif erhöhen.

**tarif** *m* Ⓑ [ ~ **postal;** ~ **des ports;** ~ **(taxes) de l'affranchissement**] | postal tariff (rates); rates of postage || Posttarif *m;* Portotarif *m;* Portosätze *mpl;* Freimachungsgebühren *fpl* | ~ **des échantillons** | sample rate || Portogebührensatz (Portosatz) für Mustersendungen | ~ **des imprimés** | printed paper rate || Drucksachenporto | ~ **des lettres** | letter rate (postage); postage on a letter (on letters) || Briefporto | ~ **de la messagerie** | parcel rates || Pakettarif; Paketbeförderungstarif | ~ **des périodiques;** ~ **des imprimés (des publications) périodiques** | newspaper rate || Zeitschriftenporto | ~ **du régime intérieur** | inland rate (postage) || Inlandporto.

**tarifaire** *adj* Ⓐ | according to tariff || tarifmäßig; Tarif...; laut Tarif | **modification** ~ | tariff amendment || Tarifänderung *f* | **négociations** ~ **s** | tariff negotiations || Tarifverhandlungen *fpl* | **politique** ~ | tariff policy || Tarifpolitik *f* | **réciprocité** ~ | tariff reciprocity || Gegenseitigkeit *f* der Tarife | **réforme** ~ | tariff reform || Tarifreform *f* | **régime** ~ | tariff (rating) system; system of tariffs || Tarifsystem *n*.

**tarifaire** *adj* Ⓑ [douanes] | relating to customs (tariffs) || Zoll... | **accord** ~ | tariff agreement (treaty) || Zollabkommen *n;* Zollvereinbarung *f* | **contingent** ~ | tariff quota || Zollkontingent *n* | **différence(s)** ~ **( ~ s)** | tariff differential *s* || Zollunterschied *m;* Unterschied(e) in den Zollsätzen | **discrimination** ~ | tariff discrimination || benachteiligende Zollbehandlung *f* | **les lois** ~ **s** | the tariff laws (regulations) || die Zollgesetze *npl;* die Zollbestimmungen *fpl;* die Zollgesetzgebung *f* | **modification** ~ | amendment of the customs tariff; tariff amendments *pl* || Zolländerung *f;* Zolltarifänderung | **négociations** ~ **s** | customs tariff negotiations || Zoll- (Zollvertrags-)verhandlungen *fpl* | **obstacles** ~ **s (non-** ~ **s) aux échanges** | tariff (non-tariff) barriers to trade || Handelshemmnisse tarifärer (nicht-tarifärer) Art | **position** ~ | tariff heading || Tarif- (Zolltarif-)position *f* | **préférences** ~ **s** | tariff preferences *pl* || bevorzugte Zollbehandlung *f.*

**tarif-album** *m* | illustrated price list; trade catalogue || illustrierte Preisliste *f;* bebilderter (illustrierter) Katalog *m.*
**tarifer** *v* Ⓐ [établir des prix] | to fix prices (rates) || Preise (Sätze) festsetzen | ~ **des marchandises** | to fix the prices of goods || die Preise von Waren festsetzen.
**tarifer** *v* Ⓑ [soumettre aux droits de douane] | to tariff; to charge with duty || mit Zoll belegen; zollpflichtig machen | **marchandises tarifées** | dutiable goods || zollpflichtige Waren *fpl.*
**tarifiable** *adj* | dutiable || zollpflichtig; zu verzollen.
**tarification** *f* Ⓐ | fixing of rates; rating || Festsetzung *f* von Tarifen; Tarifierung *f* | ~ **ferroviaire** | railway rate-fixing || Festsetzung von Eisenbahntarifen.
**tarification** *f* Ⓑ [ ~ douanière] | fixing of tariffs (of custom rates) || Festsetzung *f* von Zollsätzen; Zolltarifierung *f* | ~ **discriminatoire** | tariff discrimination || unterschiedliche (benachteiligende) Zollbehandlung *f.*
**tarifier** *v* | to tariff || tarifieren; in ein Verzeichnis bringen.
**tassement** *m* | setback [at the stock exchange] || Rückschlag *m* [an der Börse].
**tasser** *v* | se ~ | to have (to suffer) a setback || einen Rückschlag erleiden.
**taux** *m* Ⓐ | rate || Satz *m;* Kurs *m;* Rate *f* | ~ **d'accroissement** | rate of increase; growth rate || Steigerungssatz; Wachstumsrate; Zuwachsrate | ~ **d'amortissement** | depreciation rate || Abschreibungssatz; Abschreibungsrate | ~ **d'actualisation** | discounting rate || Abzinsungssatz *m* | ~ **d'autofinancement** | self-financing ratio || Selbstfinanzierungsquote *f* | ~ **des avances (des avances sur nantissement)** | market loan rate || Lombardzinssatz; Lombardzins *m* | ~ **hors banque;** ~ **d'escompte hors banque;** ~ **du cours libre** | market (unofficial) rate (rate of discount); rate in the outside market || inoffizieller (außerbörslicher) Kurs; Freiverkehrskurs | ~ **de base** | base rate [GB]; prime rate [USA] || Basissatz *m* | ~ **de capitalisation** | rate of capitalization || Kapitalisierungssatz | ~ **de (du) change** ① | rate of exchange; exchange rate; exchange || Umrechnungskurs; Wechselkurs | ~ **de change** ② | foreign exchange rate || Devisenkurs || **au ~ de change** | at the current rate of exchange; at the present quotation || zum gegenwärtigen Kurs; zum Tageskurs | **au ~ de change de . . .** | at the rate (rate of exchange) of . . . || zum Kurs (Umrechnungskurs) von . . . | ~ **de commission** | rate(s) of commission; commission rates || Provisionssatz | ~ **de conversion** | rate of conversion; conversion rate || Umrechnungssatz; Umtauschkurs | ~ **de dépréciation** | rate of depreciation || Entwertungssatz | ~ **de dévaluation** | rate of devaluation || Abwertungssatz | ~ **de développement** | rate of development || Entwicklungsrate | ~ **du droit** ① | rate of the charge || Gebührensatz | ~ **du droit** ② | rate of duty || Zollsatz; Zollgebührensatz | ~ **d'émission;** ~ **de l'émission** | issue price; rate of issue || Ausgabekurs; Emissionskurs; Emissionspreis *m* | ~ **d'escompte** ① | rate of discount || Rabattsatz | ~ **d'escompte** ② ; ~ **de l'escompte** | discount (bill) (bank) rate || Diskontsatz; Wechselzinssatz; Diskontfuß [VIDE: escompte *m* Ⓔ] | ~ **d'expansion;** ~ **de l'expansion** | rate of expansion || Expansionsrate | ~ **à forfait** | flat rate || Pauschalsatz; Pauschsatz | ~ **de fret** | freight rate (charge); freightage || Frachtsatz; Frachttarif; Frachtgebühr *f* | ~ **de frets maritimes** | ocean freight rates *pl* || Seefrachtraten *fpl;* Seefrachttarife *mpl* | ~ **de l'impôt** | tax rate; rate of assessment || Steuersatz; Veranlagungssatz | ~ **de l'impôt sur le revenu** | income tax rate; rate of income tax || Einkommensteuersatz | ~ **interbancaire** | interbank rate || Interbankrate *f* | ~ **d'intérêt;** ~ **de l'intérêt** | rate of interest; interest rate || Zinssatz; Zinsfuß *m* | **abaissement des** ~ **d'intérêt** ① | reduction of interest rates || Zinsherabsetzung *f;* Zinssenkung *f* | **abaissement des** ~ **d'intérêt** ② | lowering of the interest charges || Senkung *f* der Zinslasten | **niveau des** ~ **d'intérêt** | level of interest rates || Niveau *n* der Zinssätze; Zinsniveau | ~ **d'invalidité** | degree of invalidity || Grad *m* der Invalidität | ~ **de pension** | scale of pension || Pensionssatz | ~ **de la prime** | rate of option; option rate || Optionssatz; Optionspreis *m* | ~ **de progression** | rate of increase || Steigerungsrate | ~ **du (des) report(s)** | rate of continuation (of contango); contango (continuation) (backwardation) rate || Reportkurs; Deportkurs | ~ **du (des) salaire(s)** | rate of wages; wage rate || Lohnsatz | ~ **de stabilisation** | rate of stabilisation || Stabilisierungssatz | **sur** ~ | over-assessment || zu hohe Veranlagung *f;* Überveranlagung | ~ **de la taxe** | rate of the charge || Abgabensatz; Gebührensatz | ~ **de la TVA** | VAT rate || Mehrwertsteuersatz *m* | ~ **nul;** ~ **zéro** | zero rate || Nullsatz. ★ ~ **élevé** | high rate || hoher Satz | **à un** ~ **trop élevé** | at an exaggerated rate | zu einem überhöhten Satz | ~ **forfaitaire;** ~ **global** | flat rate || Pauschalsatz; Pauschsatz | ~ **horaire** | hourly rate; rate by the hour || Stundensatz; Stundentarif *m* | ~ **légal;** ~ **licite** | legal rate of interest || gesetzlicher (gesetzlich erlaubter) Zinssatz | ~ **maximum** | maximum rate || Höchstsatz | ~ **monétaire** | exchange rate; rate of exchange || Umrechnungskurs; Wechselkurs | ~ **moyen** ① | middle (mean) (average) rate || Durchschnittssatz | ~ **moyen** ② | average rate of exchange; medium rate || Durchschnittskurs; Mittelkurs | ~ **normal** | standard rate || Normalsatz | ~ **officiel** | bank (official) rate; official rate of discount || amtlicher Diskontsatz; Bankdiskontsatz; Bankdiskont *m* | ~ **privé** | market rate (rate of discount); rate in the outside market || inoffizieller (außerbörslicher) Kurs; Freiverkehrskurs | ~ **supplémentaire** | supplementary (surcharge) rate || Zuschlagssatz | ~ **uniforme** | uniform rate (tariff); universal fare || Einheitstarif

**taux** *m* Ⓐ *suite*
*m;* Einheitssatz | **au ~ de . . .** | at the rate of . . . ||
zum Satz von . . . .
**taux** *m* Ⓑ [**~ pour cent**] | rate per cent; percentage;
percent || Prozentsatz *m;* Hundertsatz; Prozent *n* |
**~ élevé** | high percentage (rate) || hoher Prozent-
satz | **au ~ de . . .** | at the rate of . . . percent; at
the percentage of . . . || zum Satze von . . . Pro-
zent; zum Prozentsatze (zu einem Hundertsatz)
von . . .
**taxatif** *adj* | taxable; assessable; liable to pay taxes ||
steuerbar; steuerpflichtig; abgabepflichtig.
**taxateur** *m* | appraiser; assessor | Schätzer *m* | **juge
~** | taxing master || Schätzmeister *m;* Taxator *m.*
**taxation** *f* Ⓐ [fixation officielle de prix] | official
fixing of prices || amtliche (offizielle) Preisfestset-
zung *f.*
**taxation** *f* Ⓑ [imposition] | assessment; taxation ||
Veranlagung *f;* Steuerveranlagung; Besteuerung
*f* | **aggravation de ~** | increase in taxation || Erhö-
hung *f* der Besteuerung | **district de ~** | assess-
ment area || Veranlagungsbezirk *m;* Steuerbezirk |
**~ d'office** | arbitrary assessment || Veranlagung
von Amts wegen (auf Grund von Schätzung) |
**zone de ~** | rating district; rate zone || Besteue-
rungsbezirk *m;* Umlagenzone *f* | **discrimina-
toire** | discriminatory taxation || unterschiedliche
(Unterschiede *mpl* in der) Besteuerung | **double
~** | double taxation || Doppelbesteuerung |
**aggraver la ~** | to increase taxation || die Besteue-
rung erhöhen.
**taxation** *f* Ⓒ [**~ des frais; ~ des frais de procès**] |
taxing of costs (of legal costs) || Kostenfestsetzung
*f;* Festsetzung der Prozeßkosten.
**taxations** *fpl* [avantages pécuniaires attribués à
certains fonctionnaires] | duty allowances *pl*
[granted to certain civil servants] || Dienstauf-
wandsentschädigungen *fpl* [für bestimmte Ver-
waltungsbeamte].
**taxe** *f* Ⓐ [impôt; droit] | tax; rate || Steuer *f;* Abgabe *f*
| **~ à l'abattage** | slaughtering tax || Schlachtsteuer
| **~ sur les allumettes** | tax (duty) on matches ||
Zündholzsteuer | **~ sur les assurances** | insurance
tax || Versicherungssteuer | **~ sur les automobiles** |
tax on motor cars; automobile (motor car) tax ||
Kraftfahrzeugsteuer; Automobilsteuer | **~ sur les
bénéfices non distribués** | undistributed profits tax
|| Steuer auf nicht verteilte (nicht ausgeschüttete)
Gewinne | **bonification de ~** | tax refund || Steuer-
rückvergütung *f* | **~ sur le(s) charbon(s)** | coal tax
|| Kohlensteuer | **~ sur les chiens** | dog rate (tax)
(license) || Hundesteuer | **~ sur le chiffre d'affai-
res** | turnover (sales) tax; tax on turnover || Um-
satzsteuer; Warenumsatzsteuer | **~ à l'exporta-
tion; ~ d'exportation** | export duty; duty on ex-
portation || Ausfuhrabgabe; Exportabgabe; Aus-
fuhrzoll *m* | **~ de facture** | stamp duty on invoices
|| Stempelgebühr *f* auf Rechnungen; Rechnungs-
stempel *m* | **~ d'habitation; ~ sur les loyers** | tax
on rents || Hauszinssteuer; Mietzinssteuer | **~**

**d'importation** | import duty (tax); duty on impor-
tation || Einfuhrabgabe; Einfuhrsteuer; Einfuhr-
zoll *m;* Eingangszoll | **~s et impôts** | taxes and
dues; rates and taxes || Steuern und Abgaben *pl* | **~
de luxe** | luxury tax || Luxussteuer | **~ de monopole**
| monopoly duty; excise duty (tax) || Monopol-
steuer; Monopolabgabe; Monopolgebühr *f* | **~ à
la mouture du blé** | grinding duty || Mahlsteuer | **~
d'octroi** | city toll; town due (dues); toll || Stadtzoll
*m;* Torzoll | **~ sur les opérations de Bourse** | stock
exchange turnover tax; turnover tax on stock ex-
change dealings (transactions) || Börsenumsatz-
steuer | **~ des pauvres** | poor rate || Armenabgabe;
Armensteuer; Armenumlage *f* | **~ de pavage** | tax
for paving || Pflastergeld *n* | **perception des ~s** |
levying (imposition) of taxes (of duties) || Erhe-
bung *f* von Abgaben | **~ sur le revenu** | income
tax; tax on income (on revenue) || Einkommen-
steuer | **~ de séjour** | visitors' (non-resident) tax ||
Aufenthaltssteuer; Kurtaxe *f* | **~ sur les sociétés;
~ sur les cercles, sociétés et lieux de réunion** | tax
on clubs || Vereinssteuer | **~ sur les valeurs fonciè-
res** | levy on real estate property || Grundwertab-
gabe.
★ **~ accessoire** | supplementary (additional) tax ||
Nebenabgabe; Zusatzabgabe | **~ annuelle** | annu-
al (year's) tax || Jahressteuer | **~ communale; ~
municipale** | municipal (communal) (local) rate;
rate || Gemeindesteuer; Gemeindeumlage *f* | **~
compensatrice** | compensatory (compensation)
tax || Ausgleichssteuer; Ausgleichsabgabe | **~ ex-
ceptionnelle** ① | special tax || Sondersteuer | **~ ex-
ceptionnelle** ② | supertax; surtax || Zuschlagssteu-
er; Steuerzuschlag *m* | **~ hypothécaire** | mortgage
duty || Hypothekensteuer | **~s intérieures** | inland
duties || inländische Steuern *fpl* und Abgaben *fpl* |
**~ militaire** | compensatory tax for exemption
from military service || Militärausgleichssteuer |
**~s régionales** | district (county) rates *pl* || Bezirks-
umlagen *fpl;* Kreisumlagen | **~ successorale** |
death (estate) duty; inheritance (estate) tax; leg-
acy duty || Erbschaftssteuer; Nachlaßsteuer; Ver-
mächtnissteuer | **~ unique; ~ unitaire** | uniform
tax || Einheitssteuer.
★ **frapper qch. d'une ~** | to impose (to lay) a tax
on sth.; etw. mit einer Steuer belegen; auf etw. ei-
ne Steuer legen | **grever qch. de ~s** | to levy taxes
on sth.; to tax sth.; to make sth. taxable; to subject
sth. to taxes (to taxation) || etw. mit Steuern bele-
gen; etw. zur Besteuerung heranziehen; etw. be-
steuern; etw. einer Besteuerung unterwerfen.
**taxe** *f* Ⓑ [prix officiellement fixé] | fee; charge;
fixed (official) rate (price); rate || Gebühr *f;* Taxe
*f;* amtlicher (amtlich festgesetzter) Preis *m;* Abga-
be *f* | **~ d'abonnement** | subscription price (rate);
subscription rate (fee) || Bezugspreis; Bezugsge-
bühr; Abonnementspreis; Abonnementsgebühr |
**~s d'abonnement** | rates of subscription; sub-
scription rates || Bezugspreistarif *m;* Abonne-
mentstarif | **~ d'affranchissement** | postage fee;

postage || Freimachungsgebühr; Portogebühr; Porto n | ~ **d'appel** | [court] fee on appeal || [gerichtliche] Berufungsgebühr | ~ **d'apprentissage** | apprentice fee || Lehrgeld n | **~s de balayage** | charges for street cleaning || Straßenreinigungsgebühren fpl | ~ **de base** | basic fee (rate) || Grundgebühr; Grundtaxe | **chiffre-** ~ | postage-due stamp || Nachportomarke f | ~ **de chômage** | demurrage charge; demurrage || Überliegegeld n; Liegegeld | ~ **de communication;** ~ **des conversations téléphoniques** | call charge; charge for telephone calls || Fernsprechgebühr | ~ **de compensation** | compensatory charge | Ausgleichsabgabe | ~ **de dédouanement** | fee for clearance through customs || Zollabfertigungsgebühr | ~ **de dépôt** | filing fee || Anmeldegebühr | ~ **de dépôt des bagages** | cloakroom fee || Gepäckaufbewahrungsgebühr | ~ **d'entreposage** | storage fee; storage || Einlagerungsgebühr; Zwischenlagerungsgebühr; Lagergebühr | ~ **d'expert** | expert's fee || Sachverständigengebühr | ~ **d'exprès** | express fee; express delivery fee (charge); fee for express (special) delivery || Eilgebühr; Eilzustellgebühr | ~ **de factage** | porterage charge || Trägerlohn m | ~ **des lettres** | postage on letters; letter postage || Porto n für Briefe; Briefporto | ~ **de location** | booking fee; fee for reservation || Gebühr für Vorausbestellung; Platzgebühr | **perception des** ~ **s** | collection of fees (of charges) || Gebührenerhebung f | ~ **s de pilotage** | pilotage dues; pilotage || Lotsengebühren fpl; Lotsengeld n | **~ s de port** | harbo(u)r (port) (dock) dues || Hafengebühren fpl; Hafenabgaben fpl | ~ **de poste restante** | poste restante fee || Postlagergebühr | ~ **de prise à domicile** | charge for collection || Abhol(ungs)gebühr | ~ **de recommandation** | registration fee; fee for registration || Einschreibgebühr | ~ **de réexpédition** | charge for redirection || Umleitungsgebühr; Nachsendegebühr | ~ **de remboursement** | cash-on-delivery fee || Nachnahmegebühr | ~ **de remise à domicile** | charge for delivery; delivery charge (fee) || Zustell(ungs)gebühr | ~ **de stationnement** | parking fee || Parkgebühr | **supplément de** ~ **; sur** ~ | supplementary (extra) charge; extra fee || Gebührenzuschlag m; Zuschlagsgebühr | ~ **de témoin** | witnesses' fee || Zeugengebühr | ~ **d'abonnement au timbre** | composition for stamp duty || Stempelablösung f | ~ **de transit** | transit rate (duty) || Durchgangsgebühr; Durchgangszoll m | ~ **de transmission** ① | transfer (conveyance) duty; tax (duty) on transfer of real estate property || Übertragungssteuer; Übertragungsgebühr; Handänderungssteuer [S] | ~ **de transmission** ② | tax on transfer of shares and negotiable instruments || Kapitalverkehrssteuer | ~ **sur la valeur ajoutée; TVA** | value-added tax; VAT || Mehrwertsteuer; MWSt.
★ ~ **accessoire** | subsidiary charge || Nebenabgabe | ~ **annuelle** ① | annuity || Jahresgebühr; Jahrestaxe | ~ **annuelle** ② | renewal fee || Erneue-

rungsgebühr | ~ **élémentaire** | basic fee || Grundgebühr; Grundtaxe | ~ **intérieure** ① | inland duty || Inlandsgebühr | ~ **intérieure** ② | inland postage || Inlandsporto n | ~ **postale** | postage fee; postal charge; postage || Freimachungsgebühr; Postgebühr; Portogebühr | **soumis à la** ~ ① | liable to pay a fee (fees) || gebührenpflichtig | **soumis à la** ~ ② | liable to pay postage; subject to paying postage | portopflichtig | ~ **supplémentaire** ① | supplementary charge; surcharge || Gebührenzuschlag m; Zuschlagsgebühr | ~ **supplémentaire** ② | late fee || Spätgebühr | ~ **totale** | total charge || Gesamtgebühr | ~ **unique;** ~ **unitaire** | standard charge; flat rate || Einheitsgebühr.

**taxe** f ⓒ [fret] | freight; freight charge || Fracht f; Frachtgebühr f | **barème de** ~ | freight tariff (rates pl ) || Frachttarif m; Frachtliste f | **calcul de la** ~ | calculation of freight || Frachtberechnung f; Frachtkalkulation f | **part de** ~ | share in the freight || Frachtanteil m | **réduction de** ~ | freight reduction; reduction in freight || Frachtmäßigung f | **relèvement de** ~ | increase in freight || Frachterhöhung f | ~ **de retour** | return (home) freight; carriage (freight) back || Rückfracht; Retourfracht | ~ **supplémentaire** | additional (extra) freight || Frachtaufschlag m; Frachtzuschlag m.

**taxe** f ⓓ [taxation des frais judiciaires] | assessment (taxing) (taxation) of costs (of legal costs) || Kostenfestsetzung f; Festsetzung der Prozeßkosten | **recours en** ~ | appeal in matters concerning taxation of costs || Beschwerde f gegen die Kostenfestsetzung; Beschwerde im Kostenfestsetzungsverfahren | **être soumis à la** ~ | to be subject to assessment; to have to be taxed || der Festsetzung unterliegen; festgesetzt werden müssen.

**taxé** adj ⓐ [fixé] | **au prix** ~ | at the established price || zum amtlich festgesetzten Preis m.

**taxé** adj ⓑ [par le tribunal] | assessed [by the court] || [gerichtlich] festgesetzt | **frais** ~ **s** | taxed costs pl | festgesetzte Kosten pl | **mémoire** ~ | taxed bill of costs || Kostenfestsetzungsbeschluß m.

**taxer** v ⓐ [régler le prix] | ~ qch. | to fix (to regulate) the price (the rate) of sth. || den Preis von etw. festsetzen (ansetzen) (regeln).

**taxer** v ⓑ [fixer la taxe] | **les dépens du procès;** ~ **les frais** | to tax the costs || die Prozeßkosten (die Kosten) gerichtlich festsetzen.

**taxer** v ⓒ [mettre un impôt sur] | ~ qch. | to tax sth.; to impose (to lay) a tax on sth. || etw. besteuern (mit einer Steuer belegen) | **se** ~ | to be taxed; to be subject to taxation || besteuert werden; der Besteuerung unterliegen.

**taxer** v ⓓ [accuser] | ~ q. de qch. | to accuse sb. of (to tax sb. with) sth. || jdm. etw. zur Last legen.

**taxe-type** f; **taxe type** f | basic fee || Grundgebühr f; Grundtaxe f.

**taxeur** m | appraiser; assessor || Schätzer m.

**technicité** f | **la** ~ **d'une expression** | the technicality of an expression || das Technische eines Ausdrucks.

**technique** *adj* | **améliorations (perfectionnements)** ~ s | technical improvements || technische Verbesserungen *fpl* (Vervollkommnung *f*) | **connaissances** ~ s | technical knowledge; technology || technisches Wissen *n;* technische Kenntnisse *fpl* | **détails** ~ s | technicalities *pl* || technische Einzelheiten *fpl* | **le développement** ~ | the technical development (progress) || die technische Entwicklung *f;* der technische Fortschritt *m* | **école** ~ | technical school || technische (gewerbliche) Schule *f;* Gewerbeschule | **institut** ~ | technical institute || technisches Institut *n;* Laboratorium *n* | **difficultés d'ordre** ~ | technical difficulties || technische Schwierigkeiten *fpl* | **questions** ~ s **administratives** | questions of administration; purely administrative questions || reine Verwaltungsfragen *fpl* | **pour des raisons d'ordre** ~ | for technical reasons | aus technischen Gründen *mpl* | **terme** ~ | technicality || Fachausdruck *m* | **termes** ~ s | technical language || Fachsprache *f.*
**technologie** *f* | ~ **de pointe** | advanced technology || fortgeschrittene Technologie | ~ s **propres** | clean (non-polluting) technologies || umweltfreundliche Technologien | **transfert de la** ~ | transfer of technology || Übertragung *f* (Überlassung) von Technologie.
**télécommunications** *fpl* | telecommunications || Fernmeldewesen *n* | **service des** ~ | telecommunications service || Fernmeldedienst *m* | **trafic des** ~ | telecommunications traffic || Fernmeldeverkehr *m.*
**télécopieur** *m* | facsimile transmitter (receiver); telefax || Fernkopierer *m.*
**télécourrier** *m; courrier électronique* | electronic mail || elektronische Post *f.*
**télégramme** *m* | telegram; telegraph (wire) message; wire || Telegramm *n;* Depesche *f* | ~ **avec accusé de réception** | telegram with advice of delivery || Telegramm mit Empfangsbenachrichtigung | ~ **avec collationnement;** ~ **collationné** | telegram with repetition; repetition-paid telegram || kollationiertes Telegramm | **échange de** ~ s | exchange of telegrams || Telegrammwechsel *m;* Telegrammaustausch *m* | ~ **d'Etat** | official telegram || Staatstelegramm | ~ **de félicitations** | greetings telegram || Glückwunschtelegramm | **formule de** ~ | telegram (message) form || Telegrammformular *n* | **frais de** ~ | telegram charges (expenses) || Telegrammkosten *pl* | ~ **en langage clair** | telegram in plain language || Telegramm in offener Sprache | ~ **en langage convenu** | telegram in code (in code language); code telegram || Codetelegramm | **lettre-** ~ | letter telegram; telegraph letter || Brieftelegramm | **mutilation (mauvaise transmission) d'un** ~ | garbling of a telegram || Verstümmelung *f* eines Telegramms; Telegrammverstümmelung | ~ **de presse** | press telegram (message) || Pressetelegramm | **radio** ~ ; ~ **via T.S.F.** | radiogram; radiotelegram; telegram by wireless || Funktelegramm; Radiogramm | ~ **de réponse** | reply telegram || Antworttelegramm | ~ **avec réponse payée** | reply-paid telegram; telegram with answer prepaid (with reply paid) || Telegramm mit bezahlter Rückantwort | ~ **de service;** ~ **officiel** | service telegram || Diensttelegramm | **tarif des** ~ s | rates for telegrams || Telegrammtarif *m* | **taxe du** ~ | charge for telegram || Telegrammgebühr *f.*
★ ~ **adressé télégraphe restant** | telegram to be called for || abzuholendes Telegramm | ~ **chiffré** | telegram in cipher || Chiffretelegramm | ~ **différé** | deferred telegram || zurückgestelltes Telegramm | ~ **mutilé;** ~ **mal transmis;** ~ **tronqué** | garbled telegram || verstümmeltes Telegramm | ~ **privé** | private telegram || Privattelegramm; persönliches Telegramm | ~ **rectificatif** | rectifying telegram || Berichtigungstelegramm | ~ **sous-marin** | cablegram; cable || Kabeltelegramm; Kabelgramm *n;* Kabel *n* | ~ **téléphoné** | telegram by telephone || fernmündlich (telephonisch) zugestelltes Telegramm | ~ **urgent** | urgent telegram || dringendes Telegramm.
★ **envoyer (expédier) un** ~ | to send (to dispatch) a telegram || ein Telegramm aufgeben (absenden) | **envoyer un** ~ **pour faire venir q.; mander (appeler) q. par** ~ | to wire for sb. || jdn. telegraphisch herbeirufen; jdm. telegraphieren, zu kommen | **intercepter un** ~ | to intercept a telegram || ein Telegramm abfangen | **par** ~ | telegraphically || telegraphisch.
—**-lettre** *f* | telegraph letter; letter telegram || Brieftelegramm *n.*
—**-mandat** *m* | telegraphic money order || telegraphische Postanweisung *f* (Überweisung *f*); Überweisungstelegramm *n.*
—**-réponse** *f* | reply telegram || Antworttelegramm *n.*
**télégraphe** *m* | telegraph || Telegraph *m* | **bureau de** ~ | telegraph office (agency) || Telegraphenamt *n;* Telegraphenagentur *f* | **compagnie de** ~ s | telegraph (cable) company || Telegraphengesellschaft *f;* Kabelgesellschaft | **facteur des** ~ s | telegraph messenger (boy) || Telegraphenbote *m;* Depeschenbote | **règlement des** ~ s | telegraph regulations *pl* || Telegraphenordnung *f* | **réponse par** ~ | reply by telegram (by wire) || telegraphische Antwort *f;* Drahtantwort | **secret des** ~ s | secrecy of telegrams || Telegraphengeheimnis *n* | **typo** ~ | printing telegraph || Drucktelegraph *m;* Ferndrucker *m* | **télégramme adressé** ~ **restant** | telegram to be called for || abzuholendes Telegramm *n.*
★ **aviser q. par le** ~ ① | to telegraph sb.; to wire sb. || jdm. telegraphieren | **aviser q. par le** ~ ② | to cable sb. || jdm. kabeln | **par** ~ ; **par le** ~ | by telegram; by telegraph; by wire; telegraphic || per Telegramm; telegraphisch.
**télégraphie** *f* | telegraphy || Telegraphie *f;* Telegraphenwesen *n* | **radio** ~ ; ~ **sans fil** | wireless (radio) telegraphy; radio || drahtlose Telegraphie; Funkentelegraphie; Radiotelegraphie.
**télégraphier** *v* Ⓐ | to telegraph; to wire || telegraphie-

ren; drahten; depeschieren | ~ à q. pour qu'il vienne | to wire for sb. ‖ jdm. telegraphieren zu kommen; jdn. telegraphisch herbeirufen.

**télégraphier** *v* ⑬ [câbler] | to cable ‖ kabeln.

**télégraphique** *adj* | telegraphic; by telegraph; by telegram; by wire ‖ telegraphisch; per Telegramm; drahtlich | **acceptation** ~ | telegraphic acceptance ‖ telegraphische Annahme *f;* Drahtannahme | **adresse** ~ | telegraphic (cable) address ‖ Telegrammadresse *f;* Kabeladresse | **agence** ~ ① | telegraph agency ‖ Telegraphenagentur *f* | **agence** ~ ② | news agency ‖ Nachrichtenbüro *n;* Nachrichtenagentur *f* | **bureau** ~ | telegraph office ‖ Telegraphenamt *n* | **code** ~ ; **chiffre** ~ | telegraph (cable) code; telegraphic code; cipher key ‖ Telegrammschlüssel *m;* Telegraphenschlüssel; Telegraphencode *m* | **dépêche** ~ ; **message** ~ | telegraphic (wire) message ‖ telegraphische Nachricht *f;* Telegramm *n;* Depesche *f* | **guichet** ~ | telegrams counter ‖ Telegrammschalter *m* | **ligne** ~ | telegraphic line ‖ Telegraphenlinie *f* | **mandat** ~ ; **transfert** ~ | telegraphic money order (transfer) ‖ telegraphische Postanweisung *f* (Überweisung *f*); Überweisungstelegramm *n* | **captage (captation) de messages** ~ s | wire-tapping ‖ Abfangen *n* von Telegrammen | **ordre** ~ ① | telegraphic order | telegraphische Bestellung *f* | **ordre** ~ ② | wired instruction ‖ telegraphische Weisung *f* | **rapport** ~ | telegraphic report (dispatch); cable report ‖ Kabelbericht *m;* Drahtbericht | **réponse** ~ ① | reply by wire (by telegram); telegraphic reply ‖ telegraphische Antwort *f;* Drahtantwort | **réponse** ~ ② | reply by cable; cabled reply ‖ Kabelantwort *f* | **réseau** ~ | telegraph (telegraphic) system (network) ‖ Telegraphennetz *n* | **service** ~ | telegraph service ‖ Telegraphendienst *m* | **style** ~ | telegram style; telegraphese ‖ Telegrammstil *m;* Depeschenstil | **en style** ~ | telegraphically ‖ im Telegrammstil.

**téléinformatique** *f* | data transmission (communication) ‖ Datenübertragung *f* | **réseau de** ~ | data transmission network ‖ Datenübertragungsnetz *n*.

**téléimprimeur** *m;* **téléscripteur** *m* | teleprinter [GB]; teletypewriter [USA] ‖ Fernschreiber *m*.

**télématique** *f* | telematics *pl* [GB]; «compunications» *pl* [USA] ‖ Telematik *f*.

**téléphone** *m* | telephone ‖ Fernsprecher *m;* Telephon *n* | **abonné au** ~ | telephone subscriber ‖ Fernsprechteilnehmer *m* | **annuaire du** ~ **(des abonnés au** ~ **)** | telephone book (directory) ‖ Telephonbuch *n;* Teilnehmerverzeichnis *n;* Liste *f* der Fernsprechteilnehmer | **abonnement au** ~ | telephone subscription ‖ Fernsprechanschluß *m;* Telephonanschluß | **abonnement pour le** ~ ; **prix d'abonnement au** ~ | telephone rate ‖ Fernsprechgrundgebühr *f;* Telephongrundgebühr | **conversation par** ~ | telephone conversation ‖ Telephongespräch *n;* telephonische Unterredung *f* | **coup de** ~ | telephone call ‖ Telephonanruf *m;* telephonischer Anruf | **demoiselle du** ~ | telephone girl (operator) ‖ Telephonistin *f;* Fräulein *n* vom Amt | **numéro de** ~ | telephone number ‖ Telephonnummer *f;* Fernsprechnummer | **secret des** ~ s | secrecy of telephone comminucations ‖ Fernsprechgeheimnis *n* | **service de** ~ | telephone service ‖ Fernsprechverkehr *m;* Telephonverkehr | ~ **automatique** | automatic telephone ‖ Telephon *n* mit automatischem Betrieb | **s'abonner au** ~ | to become a telephone subscriber ‖ einen Telephonanschluß nehmen; Fernsprechteilnehmer werden.

**téléphoné** *adj* | **message** ~ | telephoned message ‖ telephonische Nachricht *f* | **télégramme** ~ | telephoned telegram; telegram by telephone ‖ telephonisch zugesprochenes (zugestelltes) Telegramm *n*.

**téléphoner** *v* | to telephone; to communicate by telephone ‖ telephonieren | **radio** ~ | to telephone by radio ‖ ein Funkgespräch führen; durch Funkgespräch übermitteln | ~ **à q.** | to call sb. on the telephone; to ring sb. up ‖ jdn. anrufen.

**téléphonie** *f* | telephony ‖ Telephonie *f;* Fernsprechwesen *n* | **radio** ~ ; ~ **sans fil** | wireless telephony; radio-telephony ‖ drahtlose Telephonie; Radiotelephonie.

**téléphonique** *adj* | telephonic; by telephone ‖ fernmündlich; telephonisch; per Telephon | **appareil** ~ | telephone apparatus (set) ‖ Telephonapparat *m* | **appel** ~ | telephone call ‖ Telephonanruf *m;* telephonischer Anruf | **adresse** ~ ; **numéro** ~ | telephonic address; telephone number ‖ Telephonadresse *f;* Telephonnummer *f;* Rufnummer | **bureau** ~ ; **bureau central** ~ | telephone exchange (office) ‖ Fernsprechamt *n;* Telephonamt | **cabine** ~ ; **cabinet** ~ | telephone box (booth); call box ‖ Fernsprechzelle *f;* Telephonzelle | **communication** ~ | telephone call ‖ telephonische Verbindung *f;* Telephonverbindung | **communication** ~ **externe** | long-distance (trunk) call (conversation) ‖ Ferngespräch *n;* Fernruf *m* | **dépôt (provision) de garantie** ~ ; **provision** ~ | telephone deposit ‖ Fernsprechkaution *f* | **les écoutes** ~ s | telephone tapping ‖ Telefonabhörung *f* | **ligne** ~ | telephone line ‖ Fernsprechlinie *f;* Telephonlinie | **message** ~ | telephone message ‖ telephonische Nachricht *f* | **captage (captation) de messages** ~ s | wire-tapping ‖ Abhören *n* von Telephongesprächen | **service** ~ | telephone service ‖ Fernsprechverkehr *m;* Telephonverkehr.

**téléphoniquement** *adv* | by telephone; telephonically ‖ telephonisch; per Telephon; fernmündlich.

**téléphoniste** *m* et *f* | telephone operator (girl) ‖ Telephonist *m;* Telephonistin *f*.

**télétex** *m* | teletex; teletext ‖ Bildschirmtext *m*.

**télétraitement** *m* **des données** | remote data processing; teleprocessing ‖ Datenfernverarbeitung *f*.

**témoignage** *m* Ⓐ | testimony; evidence ‖ Zeugenaussage *f;* Zeugnis *n;* Aussage *f* | **récusation de** ~ | challenge (challenging) of [sb.'s] textimony (evi-

**témoignage** *m* Ⓐ *suite*
dence) ‖ Bestreitung *f* einer Zeugenaussage | **~s contradictoires** | conflicting (conflict of) evidence ‖ entgegengesetzte (sich widersprechende) Zeugenaussagen *fpl* | **~s directement contradictoires** | directly conflicting evidence ‖ sich direkt widersprechende (genau entgegengesetzte) Zeugenaussagen *fpl* | **faux ~** | false testimony (evidence) ‖ falsches Zeugnis; unwahre Zeugenaussagen *fpl* | **~ irrécusable** | irrefutable evidence ‖ nichtwiderlegbare Zeugenaussage | **~ justificatif** | corroborative (corroborating) evidence ‖ bestätigende Zeugenaussage | **~s pertinents** | material evidence ‖ beweiserhebliche Zeugenaussagen *fpl* | **~ récusable** | evidence (testimony) that can be challenged ‖ Aussage (Zeugenaussage), welche bestritten werden kann.
★ **appeler (citer) (invoquer) q. en ~** | to call sb. as (to) witness ‖ jdn. als Zeugen laden (vorladen); jdn. zum Zeugen anrufen | **être appelé en ~** | to be called as witness (in testimony) ‖ als Zeuge benannt werden | **porter ~ ; rendre ~** | to give evidence; to bear witness; to testify ‖ Zeugnis ablegen (geben) | **porter faux ~** | to give perjured (false) evidence ‖ falsches Zeugnis ablegen; als Zeuge die Unwahrheit sagen; als Zeuge meineidig werden | **récuser un ~** | to challenge evidence (a testimony) ‖ eine Aussage (eine Zeugenaussage) bestreiten | **refuser le ~** | to refuse to give evidence (to depose) (to testify) ‖ die Aussage (das Zeugnis) verweigern; sich weigern auszusagen (als Zeuge auszusagen) (eine Aussage zu machen) (Zeugnis zu geben) | **rendre ~ à q.** | to testify (to give evidence) in sb.'s favor ‖ zu jds. Gunsten aussagen; für jdn. günstig aussagen | **rendre ~ de qch.** | to give evidence about sth. ‖ von etw. Zeugnis ablegen | **refus de rendre ~** | refusal to give evidence (to testify) ‖ Verweigerung *f* der Aussage (des Zeugnisses); Aussageverweigerung; Zeugnisverweigerung | **capable de rendre ~** | testable; capable of witnessing ‖ zeugnisfähig; fähig, Zeugnis zu geben.

**témoignage** *m* Ⓑ [audition des témoins] | hearing of evidence ‖ Beweisaufnahme *f*.

**témoignage** *m* Ⓒ [marque extérieure] | mark; token ‖ Zeichen *n*; äußeres Zeichen | **~ d'estime** | token of respect (of esteem) ‖ Zeichen der Wertschätzung (der Hochachtung) | **~ de sympathie** | token of sympathy ‖ Sympathiebezeugung *f* | **en ~ de** | as a mark of; as a token of ‖ zum Zeichen der (des); als Zeichen für.

**témoigner** *v* Ⓐ [porter témoignage] | to testify; to give evidence; to bear witness ‖ bezeugen; Zeugnis geben; als Zeuge bekunden (aussagen); testieren | **être appelé à ~ à la barre** | to be called as witness before the court ‖ vor Gericht als Zeuge vorgeladen werden (sein) | **~ en faveur de q.** | to testify (to witness) (to give evidence) in sb.'s favo(u)r ‖ zu jds. Gunsten (für jdn. günstig) aussagen | **refuser de ~** | to refuse to give evidence (to depose) (to

testify) ‖ das Zeugnis (die Zeugenaussage) (die Aussage) verweigern; sich weigern, auszusagen (als Zeuge auszusagen) (eine Aussage zu machen) (Zeugnis zu geben) | **~ contre q.** | to bear witness (to witness) against sb. ‖ für jdn. ungünstig aussagen.
★ **~ de qch.** | to give evidence about sth.; to testify to sth.; to bear testimony to sth. ‖ etw. bezeugen; von etw. Zeugnis ablegen | **~ devant un tribunal** | to give evidence in court ‖ vor Gericht aussagen.

**témoigner** *v* Ⓑ [attester] | to show; to display ‖ zeigen; bekunden; an den Tag legen.

**témoigner** *v* Ⓒ [prouver] | to prove ‖ bezeugen | **~ sa bonne volonté** | to prove (to give proof) of one's good will ‖ seinen guten Willen zeigen (bezeugen) | **~ qch.** | to prove (to bear witness) of sth. ‖ von etw. zeugen.

**témoin** *m* Ⓐ | witness ‖ Zeuge *m* | **appel des ~s** | calling of witnesses ‖ Aufruf *m* der Zeugen; Zeugenaufruf | **audition de ~s (des ~s)** | hearing (cross-examination) of (of the) witnesses ‖ Vernehmung *f* von (der) Zeugen; Zeugenvernehmung; Zeugenverhör *n* | **le banc des ~s** | the witnesses' bench ‖ die Zeugenbank | **barre des ~s** | witness box ‖ Zeugenstand *m* | **~ à charge** | witness for the prosecution (for the crown); prosecution (crown) (state) witness ‖ von der Anklage (von der Anklagebehörde) geladener Zeuge; Belastungszeuge | **citation des ~s** | subpoena of witnesses ‖ Zeugenladung *f*; Ladung von (der) Zeugen | **confrontation de (des) ~s** | confrontation of (of the) witnesses ‖ Gegenüberstellung *f* (Konfrontation *f*) (Konfrontierung *f*) der Zeugen; Zeugengegenüberstellung | **~ à décharge** | witness for the defence (for the defendant); defence witness ‖ von der Verteidigung geladener Zeuge; Entlastungszeuge | **~ défaillant** | defaulting witness ‖ ausgebliebener (nicht erschienener) Zeuge | **déposition de ~** | deposition; testimony ‖ Zeugenaussage *f* | **droits de ~** | witnesses' fees ‖ Zeugengebühren *fpl* | **tarif des droits de ~** | legal scale of witnesses' fees ‖ Zeugengebührenordnung *f* | **~ à un mariage** | witness at a wedding ‖ Trauzeuge | **preuve par ~s (par la déposition des ~s)** | evidence by witnesses ‖ Beweis *m* durch Zeugen; Zeugenbeweis | **récusation d'un ~** | challenge of a witness ‖ Ablehnung *f* eines Zeugen | **serment de ~** | oath taken by a witness ‖ Zeugeneid *m* | **subornation de ~s** | subornation (bribing) of witnesses; tampering with witnesses ‖ Zeugenbeeinflussung *f*; Zeugenverleitung *f*; Zeugenbestechung *f*.
★ **~ assermenté** | sworn witness; witness under oath ‖ beeidigter Zeuge; Zeuge unter Eid | **~ auriculaire** | ear-witness ‖ Ohrenzeuge | **~ certificateur; ~ instrumentaire** | attesting witness; witness to a deed (to a document) ‖ Beglaubigungszeuge; Unterschriftszeuge; Solennitätszeuge [S] | **~ corrompu** | suborned (bribed) witness ‖ bestochener Zeuge | **~ défaillant** | witness who has failed to appear ‖ ausbleibender (nicht erschienener) Zeuge |

~ **désintéressé** | disinterested witness || unbeteiligter (nicht interessierter) Zeuge | ~ **essentiel** | material (key) witness || wichtiger Zeuge | ~ **expert** | expert witness || sachverständiger Zeuge | **faux** ~ | false witness || falscher Zeuge; Zeuge, welcher nicht die Wahrheit sagt | ~ **judiciaire** | witness in court || Zeuge vor Gericht | ~ **justificateur** | compurgator; cojurer || Eideshelfer m | ~ **oculaire** | eye-witness || Augenzeuge | **être** ~ **oculaire de qch.** | to be an eye-witness to sth. || von etw. Augenzeuge sein | ~ **principal** | principal (key) witness || Hauptzeuge | ~ **principal à charge** | principal witness for the prosecution || Hauptbelastungszeuge | ~ **principal à décharge** | principal witness for the defence || Hauptentlastungszeuge | ~ **testamentaire** | testamentary witness || Testamentszeuge.
★ **acheter un** ~ | to buy (to bribe) a witness || einen Zeugen kaufen (dingen) | **appeler (citer) q. comme** ~ **(en qualité de** ~ **)** | to call sb. as witness || jdn. als Zeugen laden (vorladen) | **être appelé (cité) comme** ~ | to be called as witness || als Zeuge geladen (vorgeladen) werden | **être appelé (cité) comme** ~ **par la défense** | to be called as witness for the defence || von der beklagten Partei als Zeuge vorgeladen werden; als Entlastungszeuge geladen (vorgeladen) werden | **assigner un** ~ | to summon (to subpoena) a witness || einen Zeugen laden (vorladen) | **confronter deux** ~ **s** | to confront two witnesses || zwei Zeugen konfrontieren (einander gegenüberstellen) | **déposer comme** ~ | to depose as witness; to give evidence; to bear witness; to state in evidence || als Zeuge aussagen; Zeugnis geben | **essayer de corrompre un** ~ | to try to suborn a witness || versuchen, einen Zeugen zu bestechen | **entendre des** ~ **s** | to hear (to cross-examine) witnesses || Zeugen verhören (vernehmen) | **être** ~ **de qch.** | to witness sth. || Zeuge von etw. sein | **prendre q. à** ~ | to call sb. (to take sb.) to witness || jdn. als Zeugen anrufen | **récuser un** ~ | to challenge a witness || einen Zeugen ablehnen; die Glaubwürdigkeit eines Zeugen bestreiten | **suborner un** ~ | to suborn (to bribe) a witness; to tamper with a witness || einen Zeugen beeinflussen (bestechen).
★ **en** ~ **de quoi** | in witness whereof || urkundlich dessen; zum Beweis (zum Zeichen) (zur Beglaubigung) dessen | **sans** ~ **s** | without the presence of witnesses (of third persons); unwitnessed || ohne Beisein von Zeugen (von dritten Personen).
**témoin** m Ⓑ [spécimen] | **échantillon** ~ | check sample || Muster n | **épreuve** ~ | pilot print || Musterabzug m.
**témoin** m Ⓒ [d'un duel] | second || Sekundant m | **envoyer ses** ~ **s à q.** | to send sb. a challenge || jdm. seine Sekundanten (eine Forderung) schicken.
**tempérament** m | **à** ~ | on hire-purchase; by (on) instalments; on deferred terms; on the instalment system || ratenweise; auf Raten; auf Ratenzahlungen | **vente à** ~ | sale on deferred terms (on instalments); hire-purchase || Verkauf m auf Abzahlung (auf Teilzahlung); Teilzahlungsverkauf; Abzahlungsgeschäft n | **acheter qch. à** ~ | to buy sth. on the hire-purchase system || etw. auf Abzahlung (auf Raten) kaufen.
**tempête** f | **dommage causé par la** ~ | damage caused by storm; storm damage || Sturmschaden m; Sturmschäden mpl | **une** ~ **d'injures** | a storm of abuse || eine Flut von Beleidigungen (Beschimpfungen).
**temporaire** adj | temporary; provisional || zeitweilig; zeitweise; vorläufig; vorübergehend; einstweilig | **admission** ~ | temporary admission || einstweilige (vorübergehende) Zulassung f | **fonctions** ~ **s** | provisional duties || vorläufige (einstweilige) Dienstpflichten fpl | **admis en franchise** ~ | passed for temporary importation free of duty || zur einstweiligen zollfreien Einfuhr zugelassen | **personnel** ~ | temporary staff || Aushilfspersonal n | **revenus** ~ **s** | non-recurring revenue || nicht wiederkehrende Einkünfte fpl.
**temporairement** adv | temporarily; provisionally || vorübergehend; zeitweilig.
**temporisation** f | calculated (intended) delay; procrastination || beabsichtigte (absichtliche) Verzögerung f (Hinausschiebung f) | **politique de** ~ | temporizing policy; policy of procrastination || Politik f der Verzögerung; Verzögerungspolitik.
**temporiser** v | to put [sth.] off deliberately (intentionally) || [etw.] absichtlich (vorsätzlich) hinausschieben.
**temps** m Ⓐ | time; period || Zeit f; Frist f; Dauer f | **affrètement à** ~ **(pour un** ~ **déterminé)** | time charter; charter for a fixed period || Charter f auf Zeit (auf bestimmte Zeit); Zeitcharter | ~ **d'arrêt** | period of interruption (of suspension) || Dauer der Unterbrechung; Unterbrechungsdauer | **assurance à** ~ | time insurance || Versicherung f auf Zeit; Zeitversicherung | ~ **du bail** ① | duration (term) of the lease || Mietsdauer; Mietszeit | ~ **du bail** ② | duration (term) of the lease agreement || Laufzeit f des Mietsvertrages | ~ **de chargement** | time of loading; loading time || Ladezeit; Ladefrist | ~ **de la conception** | period of conception (of possible conception) || Empfängniszeit | **dans le cours (dans la suite) du** ~ | in (in the) course of time || im Laufe der Zeit; mit der Zeit | **durée de** ~ | length of time || Zeitdauer | **économie de** ~ | saving of time || Zeitersparnis f | **emploi du** ~ | timetable || Stundenplan m | **entre-** ~ **;** ~ **intermédiaire** | intermediate (intervening) time; interval; interim || Zwischenzeit | ~ **d'épreuve** ① | testing (trial) period; time of trial || Probezeit | ~ **d'épreuve** ② | probationary time (period); probation || Bewährungsfrist | **espace de** ~ | space of time; time span (space) || Zeitspanne f; Zeitraum m | ~ **d'expédition** | shipping time || Versandtermin m | **fret à** ~ | time freight || Zeitfracht f | **gaspillage de** ~ | waste of time || Zeitvergeudung f; Zeitverschwendung f | **en** ~ **de guerre** | in time of war; in wartime; in

**temps** *m* Ⓐ *suite*
war || in Kriegszeiten *fpl;* im Kriege | **laps de** ~ | lapse (period) of time; period; term || Zeitabschnitt *m;* Zeitraum *m;* Zeitablauf *m* | **écoulement d'un certain laps de** ~ | expiry (expiration) of a certain period of time || Ablauf *m* einer bestimmten Frist | **en** ~ **et lieu** | in due time and place || zur geeigneten Zeit und am geeigneten Ort | **limite de** ~ | time limit | zeitliche Begrenzung *f;* Zeitbeschränkung *f* | **manque de** ~ | want (lack) of time || Zeitmangel *m* | ~ **de la moisson** | harvest time || Erntezeit | **en** ~ **de paix** | in times of peace; in peacetime; in peace || in Friedenszeiten *fpl;* im Frieden | **perte de** ~ ; ~ **perdu** | loss of time; time lost || Zeitverlust *m;* verlorene Zeit | **police à** ~ | time policy || Versicherungspolice *f* auf Zeit | **prime au** ~ | time premium || Zeitprämie *f* | **question de** ~ | question (matter) of time || Frage *f* der Zeit; Zeitfrage | ~ **de repos** | rest period || Ruhezeit | **risque à** ~ | time risk || Zeitrisiko *n* | **signe du** ~ | sign of times || Zeichen *n* der Zeit | ~ **de travail** | working time; time of work || Arbeitszeit.
★ ~ **gagné** | time gained || Zeitgewinn *m* | **de** ~ **immémorial; depuis des** ~ **immémoriaux** | from time immemorial || seit unvordenklicher Zeit; seit unvordenklichen Zeiten *fpl;* seit Menschengedenken *n* | **usage consacré de** ~ **immémorial** | time-hono(u)red custom || altehrwürdiger (durch langjährige Übung zu Ehren gekommener) Brauch *m* | **réparer (rattraper) le** ~ **perdu** | to make up for lost time || die verlorene Zeit (den Zeitverlust) wiedereinbringen | ~ **prohibé** | close time; close(d) season || Schonzeit; Schonfrist | **usé par le** ~ | time-worn || abgenutzt | **en** ~ **utile** ① | in due time (course); at the proper time; in good time || rechtzeitig; zur rechten Zeit; zeitgerecht | **en** ~ **utile** ② | in time; timely; within the prescribed time || fristgerecht; innerhalb der vorgeschriebenen Frist | **en** ~ **utile** ③ | at a suitable time || zur passenden (geeigneten) Zeit.
★ **accorder du** ~ | to give time; to grant a delay || eine Frist gewähren (bewilligen) | **faire son** ~ ① | to serve one's time || seine Zeit abdienen | **faire son** ~ ② | to do one's time [in prison] || seine Zeit absitzen [im Gefängnis] | **gagner du** ~ | to gain time || Zeit gewinnen | **essayer de gagner du** ~ | to play for time || versuchen, Zeit zu gewinnen.
★ **à** ~ | for a term of years || auf Zeit | **avec le** ~ | in (in the) course of time; in time || mit der Zeit; im Laufe der Zeit | **dans aucun** ~ | at no time; never || zu keiner Zeit; niemals | **de son** ~ | up-to-date | zeitgemäß; auf dem laufenden | **en tout** ~ | at any time || jederzeit; zu jeder Zeit.
**temps** *m* Ⓑ [heure] | ~ **légal** | civil (standard) (official) time || amtliche Zeit *f;* Normalzeit | ~ **moyen** | mean time || mittlere Zeit.
**temps** *m* Ⓒ [à la prison] | term [in prison] || Strafzeit *f* [im Gefängnis] | **faire son** ~ | to serve one's term || seine Strafe (Strafzeit) verbüßen (absitzen).
**temps** *m* Ⓓ [condition météorologique] | weather || Wetter *n* | **carte du** ~ | weather chart (map) || Wetterkarte *f* | **dégâts (dommages) causés par le** ~ | damage done by (by the) weather || Wetterschaden | **prévision du** ~ | weather forecast || Wettervorhersage *f* | **le service officiel de prévision du** ~ | the weather bureau || die amtliche Wettervorhersage; der amtliche Wetterdienst | **arrêté (retenu) par le mauvais** ~ | weatherbound || durch Wetter (durch schlechtes Wetter) behindert | **si le** ~ **le permet;** ~ **le permettant** | weather permitting || bei günstigem Wetter | **prévoir le** ~ | to forecast the weather || das Wetter vorhersagen.
**tenancier** *m* | tenant farmer; farm tenant; leaseholder; lessee || landwirtschaftlicher Pächter *m;* Landpächter; Gutspächter.
**tenant** *part* | **séance** ~ **e** | during the sitting || während der Sitzung.
**tenants** *mpl* | **les** ~ **et aboutissants** | the adjacent plots of land || die angrenzenden Grundstücke *npl* (Liegenschaften *fpl*).
**tendance** *f* | tendency; inclination || Tendenz *f;* Neigung *f* | ~ **à la baisse** | downward tendency || Baissetendenz | ~ **de base** | basic tendency || Grundtendenz | ~ **à la hausse** | upward tendency || Haussetendenz | **détermination des** ~ **s** | trend determination || Tendenzermittlung *f* | ~ **(~s) d'inflation** | inflationary trend || inflationistische Tendenz (Tendenzen) | **la** ~ **des prix** | the trend in (the) prices || die Preistendenz | **revirement de** ~ | reversal of tendency || Tendenzumschwung *m* | ~ **boursière** | stock exchange tendency || Börsentendenz | ~ **rétrograde** | downward tendency || rückläufige Tendenz | **avoir une** ~ **à faire qch.** | to tend to do sth.; to be inclined to do sth. || dazu neigen, etw. zu tun.
**tendancieux** *adj* | tendencious; tendentious || tendenziös | **question** ~ **se** | leading question || Suggestivfrage *f.*
**tendant** *part* | ~ **à ...** | tending to ... || darauf hinzielend | ~ **à prouver que ...** | tending to prove that ... || geeignet zu beweisen, daß ....
**tendu** *adj* | **prix** ~ **s** | firm (stiff) prices || angespannte (feste) Preise *mpl* | **situation** ~ **e** | tense (strained) (tight) situation || gespannte (angespannte) Lage *f.*
**teneur** *m* | holder; keeper || Halter *m* | ~ **de livres** | bookkeeper || Buchhalter *m.*
**teneur** *f* Ⓐ [texte littéral] | tenor; contents *pl;* purport; text; wording || Inhalt *m;* Text *m;* Tenor *m;* Fassung *f;* Wortlaut *m* | ~ **du jugement** | wording of the sentence || Urteilsformel *f;* Urteilstenor | **d'une lettre** | contents of a letter || Inhalt eines Briefes; Briefinhalt | ~ **de la loi** | text (wording) of the law || Wortlaut des Gesetzes; Gesetzestext | ~ **du serment** | wording (form) of the oath; text of an oath || Eidesformel *f;* Eidesnorm *f* | **dont la** ~ **est que ...** | to the effect that ... || des Inhaltes, daß ....
**teneur** *f* Ⓑ [contenu] | content; percentage || Gehalt *m;* Prozentgehalt.

**teneuse** f | holder; keeper || Halterin f | ~ **de livres** | lady bookkeeper || Buchhalterin f.
**tenir** v Ⓐ | ~ **un article**; ~ **un magasin d'un article** | to carry an article in stock; to keep an article || einen Artikel führen (auf Lager halten) | ~ **une assemblée** | to hold a meeting || eine Versammlung abhalten | ~ **audience** | to hold a court; to sit || eine Gerichtssitzung halten; zu Gericht sitzen | ~ **un avis** | to hold (to maintain) an opinion || eine Meinung (eine Ansicht) vertreten | ~ **qch. à bail** | to hold sth. on lease (under lease) || etw. gepachtet (in Pacht) haben | ~ **qch. en balance** | to keep (to hold) sth. in suspense || etw. in der Schwebe halten | ~ **boutique** | to keep (to run) a shop || einen Laden (ein Ladengeschäft) betreiben | ~ **la bourse**; ~ **la caisse** ① | to hold the purse; to keep the cash; to have charge (to be in charge) of the cash || die Kasse führen (unter sich haben) | ~ **la caisse** ② | to be cashier || Kassier(er) sein | ~ **qch. sous clef** | to keep sth. under lock and key || etw. unter Verschluß halten | ~ **compagnie à q.** | to keep sb. company || jdm. Gesellschaft leisten | ~ **la comptabilité**; ~ **les écritures** | to keep the books (the accounts); to do the accounting (the bookkeeping) || die Bücher (die Buchhaltung) führen; buchführen | ~ **compte**; ~ **des comptes** | to keep books (accounts) || Bücher führen | ~ **compte de qch.** | to take sth. into account (into consideration); to take account of sth. || etw. in Betracht (in Rechnung) (in Berücksichtigung) ziehen; etw. berücksichtigen | **ne pas ~ compte de qch.** | to leave sth. out of account; to take no account of sth. || etw. unberücksichtigt (außer Berücksichtigung) lassen | ~ **pleinement compte de qch.** | to take full account of sth. || etw. voll (voll und ganz) berücksichtigen | ~ **conseil** | to deliberate || beraten | ~ **à déshonneur de faire qch.** | to consider it dishono(u)rable to do sth. || es für unehrenhaft halten, etw. zu tun | ~ **qch. à la disposition de q.** | to hold sth. at sb.'s disposal || etw. zu jds. Verfügung halten | ~ **q. en échec** | to hold sb. at bay || jdn. unter Botmäßigkeit (in Schach) halten | ~ **un emploi** | to hold (to occupy) a situation || eine Stellung (einen Posten) innehaben | ~ **ses engagements** | to keep (to meet) one's engagements (one's obligations) || seine Verpflichtungen einhalten (einlösen); seinen Verpflichtungen nachkommen | ~ **qch. en état (en bon état)** | to keep sth. in good order || etw. in gutem Zustande halten | ~ **à honneur de faire qch.** ① | to consider it an hono(u)r to be allowed to do sth. || es als eine Ehre betrachten, etw. tun zu dürfen | ~ **à honneur de faire qch.** ② | to consider os. in hono(u)r bound to do sth. || sich aus Ehrgefühl für verpflichtet halten, etw. zu tun | ~ **q. à jour** | to keep sb. advised (informed) (up-to-date) || jdn. unterrichtet (informiert) (auf dem laufenden) halten | ~ **qch. à jour** | to keep sth. up-to-date || etw. auf dem laufenden halten | ~ **un journal** | to keep a newspaper || eine Zeitung halten (lesen).
★ ~ **les livres** | to keep the books (the accounts); to do the bookkeeping (the accounting) || die Bücher (die Buchhaltung) führen; buchführen | ~ **des livres** | to keep books (accounts) || Bücher führen | ~ **des livres en partie double** | to keep books by double entry || doppelte Buchführung haben | ~ **des livres en partie simple** | to keep books by single entry || einfache Buchführung haben.
★ ~ **un magasin** | to keep (to run) a shop || einen Laden (ein Ladengeschäft) führen | ~ **q. en mépris** | to hold sb. in contempt || jdn. mißachten | ~ **note de qch.** | to keep note of sth. || etw. vorgemerkt halten | ~ **un pari** | to take (to take up) a bet; to hold a wager || eine Wette annehmen (einhalten) | ~ **parole**; ~ **sa parole** | to keep one's word || Wort (sein Wort) halten | ~ **q. de près** | to hold (to keep) sb. under strict control || jdn. unter strenger Aufsicht (Kontrolle) halten | ~ **q. prisonnier (en prison)** | to hold (to keep) sb. prisoner (in prison); to keep sb. under arrest || jdn. gefangen halten; jdn. in Haft behalten | ~ **le procès-verbal** | to keep the minutes (record) || Protokoll (das Protokoll) führen | ~ **une promesse** | to keep (to abide by) a promise || ein Versprechen halten (einhalten) | ~ **registre de qch.** | to keep a record of sth. || von etw. Vormerkung behalten | ~ **un relevé** | to keep a list (an account) || ein Verzeichnis (eine Liste) führen | ~ **qch. en réserve** | to keep sth. in reserve (in store) || etw. in Reserve halten | ~ **q. en respect** | to hold sb. at bay || jdn. unter Botmäßigkeit (in Schach) halten | ~ **une réunion** | to hold a meeting || eine Versammlung (eine Tagung) abhalten | ~ **une séance** | to hold a session || eine Sitzung halten | ~ **qch. en suspens** | to keep (to hold) sth. in suspense || etw. in der Schwebe halten | ~ **à la terre de q.** | to border on sb.'s estate || an jds. Grundstück angrenzen.
★ ~ **q. captif** | to hold (to keep) sb. prisoner (in prison) || jdn. gefangen halten | ~ **q. pour coupable** | to hold sb. guilty; to account sb. to be guilty || jdn. für schuldig befinden (sprechen) (halten) | ~ **q. couvert** | to hold sb. covered || dafür sorgen, daß jd. gedeckt ist | ~ **qch. comme établi** ① | to consider sth. as established; to take sth. for granted || etw. für feststehend erachten | ~ **qch. comme établi** ② | to assume sth. || etw. unterstellen | ~ **qch. prêt** | to keep sth. ready (in readiness) || etw. bereit (in Bereitschaft) halten | ~ **q. responsable** | to hold sb. responsible (liable) || jdn. verantwortlich (haftbar) machen | ~ **qch. secret** | to keep sth. secret || etw. geheimhalten | ~ **qch. pour vrai** | to take (to accept) sth. as true || etw. für wahr halten (annehmen).
★ ~ **q.** | to have a hold on sb. (over sb.) || jdn. halten (festhalten) (in der Gewalt haben) | ~ **pour qch.** | to be in favor of sth.; to stand up for sth. || für etw. sein (eintreten); zu Gunsten von etw. sein.
**tenir** v Ⓑ [siéger] | to sit; to be in session || tagen.
**tension** f | tension || Spannung f | **diminution de ~** | relief of tension || Nachlassen n der Spannung; Entspannung f | **diminuer la ~** | to relieve the

**tension** *f, suite*
tension ‖ die Lage entspannen | ~ **s inflationnistes** | inflationary pressure(s) ‖ inflationäre Spannungen | ~ **s sur les prix** | pressure on prices ‖ Preisdruck *m*.

**tentative** *f* Ⓐ | attempt ‖ Versuch *m* | ~ **d'accommodement**; ~ **de conciliation** | attempt at conciliation (at reconciliation) ‖ Versuch einer gütlichen Einigung; Sühneversuch; Einigungsversuch | ~ **d'assassinat** | attempted (attempt at) murder ‖ Mordversuch; versuchter Mord *m* | ~ **d'avortement** | attempt to procure abortion ‖ Abtreibungsversuch; versuchte Abtreibung *f* | ~ **de chantage**; ~ **d'extorsion** | attempted blackmail ‖ Erpressungsversuch; versuchte Erpressung *f* | ~ **de corruption** | attempt at bribery (to offer a bribe); attempted bribery ‖ Bestechungsversuch; versuchte Bestechung *f* | ~ **de crime** | attempt to commit a crime; attempted crime ‖ Versuch eines Verbrechens; versuchtes Verbrechen *n* | ~ **de délit** | attempt to commit an offence; attempted offence ‖ Versuch eines Vergehens; versuchtes Vergehen *n* | ~ **d'évasion**; ~ **de fuite** | attempt to escape (at escaping) ‖ Fluchtversuch; Ausbruchsversuch | ~ **de fraude** | attempted (attempt at) fraud ‖ Betrugsversuch; versuchter Betrug *m* | ~ **d'immixtion** | attempt at interference ‖ Einmischungsversuch | ~ **d'intimidation** | attempt at intimidation ‖ Einschüchterungsversuch | ~ **de meurtre** | attempted (attempt at) murder ‖ versuchter Totschlag *m*; Totschlagsversuch | ~ **de rapprochement** | attempt at reconciliation; advances *pl* ‖ Annäherungsversuch; Versöhnungsversuch | ~ **de résistance** | attempt at resistance (to offer resistance) ‖ Widerstandsversuch; versuchter Widerstand *m*; Versuch, Widerstand zu leisten | ~ **de suicide** | attempted suicide ‖ Selbstmordversuch | ~ **de violence** | attempt at violence; attempted violence ‖ Versuch, Gewalttätigkeiten zu begehen | ~ **de vol** | attempted (attempt at) theft ‖ Diebstahlsversuch; versuchter Diebstahl *m* | ~ **conciliatrice** | attempt at conciliation (at reconciliation) ‖ Versuch einer gütlichen Einigung; Sühneversuch; Einigungsversuch | **faire échouer (faire manquer) une** ~ | to foil an attempt ‖ einen Versuch zum Scheitern bringen.

**tentative** *f* Ⓑ [~ punissable] | punishable attempt ‖ strafbarer Versuch *m*.

**tentative** *f* Ⓒ [~ d'un délit] | attempt to commit a punishable act ‖ Versuch *m* einer strafbaren Handlung.

**tenter** *v* | to attempt; to try ‖ versuchen | ~ **d'inutiles efforts pour . . .** | to make useless attempts to . . . ‖ vergeblich versuchen, zu . . . | ~ **l'entreprise** | to make an attempt; to attempt ‖ einen Versuch machen (unternehmen) | ~ **une expérience** | to make (to try) an experiment ‖ ein Experiment machen | ~ **l'impossible** | to attempt the impossible ‖ das Unmögliche versuchen | ~ **de faire qch.** | to try (to attempt) (to endeavo(u)r) (to make an attempt) to do sth. ‖ versuchen (einen Versuch machen), etw. zu tun.

**tenu** *adj* Ⓐ [obligé] | liable ‖ verpflichtet | **être** ~ **sur ses biens** | to be liable with all one's assets ‖ mit seinem ganzen Vermögen haften | **être** ~ **des dommages-intérêts** | to be liable for damages (to pay damages) ‖ schadenersatzpflichtig sein; zu Schadenersatz verpflichtet sein | **être** ~ **à restitution** | to be liable (to be responsible) (to be held responsible) to make restitution ‖ zur Rückgabe (zur Rückerstattung) verpflichtet sein; rückgabepflichtig sein | **être** ~ **pour le tout** | to be liable for the whole ‖ auf das Ganze haften | **être** ~ **à (de) faire qch.** | to be bound (to be obliged) to do sth.; to be held liable (to be held responsible) for doing sth. ‖ verpflichtet (gehalten) sein, etw. zu tun | ~ **de restituer** | liable to make restitution ‖ erstattungspflichtig; rückerstattungspflichtig.

**tenu** *adj* Ⓑ [en ordre] | **bien** ~ | well kept; in good order ‖ gut gehalten; in gutem Zustand.

**tenu** *adj* Ⓒ [ferme dans les prix] | steady ‖ behauptet | **valeurs** ~ **es** | stocks (securities) with steady prices ‖ Werte *mpl* mit festen (festbehaupteten) Kursen.

**tenue** *f* Ⓐ [action d'être tenu] | ~ **de l'assemblée** | holding of the meeting ‖ Abhaltung *f* der Versammlung | ~ **de l'assemblée générale** | holding of the general meeting ‖ Abhalten *n* der Generalversammlung | ~ **des assises** | session of assizes ‖ Schwurgerichtstagung *f* | ~ **d'une audience** | holding of a session ‖ Abhaltung *f* eines Termins.

**tenue** *f* Ⓑ [action de tenir des livres] | ~ **des comptes**; ~ **des écritures**; ~ **des livres** | keeping of the books; bookkeeping; keeping accounts ‖ Führung *f* der Bücher; Buchführung *f* | ~ **des livres** | accounting system; system of accounting ‖ Buchführungssystem *n* | ~ **des livres en partie double** | double-entry bookkeeping; bookkeeping by double entry ‖ doppelte Buchführung | ~ **des livres en partie simple** | single-entry bookkeeping; bookkeeping by single entry ‖ einfache Buchführung.

**tenue** *f* Ⓒ | ~ **d'un magasin** | keeping of a shop ‖ Führung *f* eines Geschäfts.

**tenue** *f* Ⓓ [fermeté dans la valeur] | ~ **des prix** | firmness (steadiness) of the prices ‖ Festigkeit *f* der Preise.

**tenue** *f* Ⓔ [conduite] | attitude; behavio(u)r; carriage ‖ Haltung *f*; Verhalten *n*; Benehmen *n* | **prendre une certaine** ~ | to maintain (to take) (to take up) a certain attitude ‖ eine bestimmte Haltung einnehmen.

**tenure** *f* Ⓐ [mode de possession] | tenure ‖ Besitz *m* | ~ **à bail**; ~ **en vertu d'un bail emphytéotique** | leasehold ‖ Pachtbesitz *m*; Erbpacht *f*; Besitz auf Grund eines Erbpachtvertrages | ~ **en propriété perpétuelle et libre** | freehold ‖ Besitz als dauerndes und freies Eigentum; Eigenbesitz | ~ **censitaire** | copyhold ‖ Lehensbesitz.

**tenure** *f* Ⓑ [terre tenue] | copyhold estate ‖ Lehensgut *n*; Lehen *n*.

**tergiversateur** *m* | tergiversator; twister ‖ Wortverdreher *m*.
**tergiversation** *f* | tergiversation; twisting ‖ Verdrehung *f*; Ausflucht *f*; Winkelzug *m*.
**tergiverser** *v* | to tergiversate; to evade; to use (to resort to) subterfuges ‖ verdrehen; Verdrehungen (Ausflüchte) gebrauchen; Winkelzüge machen.
**terme** *m* Ⓐ [mot; expression] | term; expression; word ‖ Ausdruck *m*; Wort *n* | **~ d'art**; **~ de métier** | technical term (expression) ‖ Fachausdruck; Spezialausdruck | **contradiction dans les ~ s** | contradiction in terms ‖ widerspruchsvolle Ausdrucksweise *f* | **~ de droit**; **~ de Palais**; **~ de pratique** | legal (law) term ‖ juristischer Ausdruck (Fachausdruck) | **dans toute la force du ~** | in the full meaning of the word; in the full force of the term ‖ in der wahrsten Bedeutung des Wortes | **inexactitude de ~ s** | terminological inexactitude ‖ Ungenauigkeit *f* der Ausdrucksweise; ungenaue Ausdrucksweise *f* | **~ de marine** | nautical (sea) term ‖ seemännischer Fachausdruck (Ausdruck) | **en ~ s de pratique** | in the legal language; in legal parlance; in legal (forensic) terms ‖ in der juristischen Fachsprache; in der Sprache der Juristen; in der Juristensprache.
★ **en ~ s approbateurs** | in terms of approval ‖ in beifälligen (billigenden) Worten | **~ contractuel**; **contractual term** ‖ Vertragsformel *f* | **en ~ s énergiques** | in strong terms ‖ in energischen Ausdrücken | **parler de q. en ~ s flatteurs** | to speak of sb. highly (in flattering terms) ‖ von jdm. mit hoher Achtung sprechen; von jdm. in schmeichelhaften Worten reden | **en ~ s mesurés** | in moderate terms ‖ in gemäßigten Ausdrücken | **en ~ s précis**; **en propres ~ s** | in plain terms ‖ in eindeutiger (nicht mißzuverstehender) Sprache | **les ~ s propres** | the appropriate terms ‖ die passenden Ausdrücke | **les propres ~ s** | the exact terms (wording) ‖ der genaue Wortlaut | **~ technique** | technical term (expression) ‖ Fachausdruck; Spezialausdruck.
**terme** *m* Ⓑ [clause] | term; clause; condition; stipulation ‖ Bedingung *f*; Klausel *f*; Stipulation *f* | **aux ~ s de l'article ...** | by (under) the terms of article ...; under article ... ‖ nach den Bestimmungen des Artikels ...; gemäß Artikel ... | **~ s d'un contrat** | terms (stipulations) of a contract ‖ Bedingungen *fpl* eines Vertrages; Vertragsbedingungen; Vertragsklauseln *fpl*; Vertragsbestimmungen *fpl*; **~ contractuel** | stipulation ‖ Vertragsklausel; Vertragsbedingung | **aux ~ s de** | in accordance with ‖ gemäß.
**terme** *m* Ⓒ [durée, époque] | term; time; period; period of time ‖ Frist *f*; Zeitspanne *f*; Termin *m*; Befristung *f* | **achat à ~** ① | buying (purchase) for the account (for future delivery) ‖ Terminabschluß *m*; Terminsgeschäft *n*; Terminskauf *m* | **achat à ~** ② | purchase on credit ‖ Kauf *m* auf Ziel (auf Kredit) | **assurance à ~** | time insurance ‖ Versicherung *f* auf Zeit; Zeitversicherung | **~ d'assurance** | period (term) of insurance ‖ Versicherungsdauer *f* | **~ d'un bail** ① | term (duration) of a lease ‖ Laufzeit *f* eines Mietsvertrages; Mietszeit *f*; Mietsdauer *f* | **~ d'un bail** ② | term (duration) of a farming lease ‖ Laufzeit *f* eines Pachtvertrages; Pachtzeit *f*; Pachtdauer *f* | **~ de clôture** | settling day; closing date ‖ Abschlußtag *m*; Abschlußstichtag | **créances à ~** | deferred claim ‖ betagter (befristeter) Anspruch *m* | **~ de décompte** | accounting period ‖ Abrechnungszeitraum *m* | **dépôts (fonds *mpl*) à ~** | fixed deposits ‖ Festgelder *npl*; Depositen *pl* | **~ de droit** | legal term; prescribed time ‖ gesetzliche (gesetzlich vorgeschriebene) Frist | **~ d'échéance** ① | term (time) (date) of expiration ‖ Ablaufstermin *m*; Ablaufstag *m* | **~ d'échéance** ② | time (day) (date) of maturity; due (maturity) date ‖ Fälligkeitstag *m*; Fälligkeitstermin *m*; Verfalltag | **~ d'échéance** ③ | term (currency) of a bill of exchange ‖ Laufzeit *f* eines Wechsels | **échéance à ~** | time draft (bill) ‖ Wechsel *m* mit einer bestimmten Laufzeit; Terminwechsel | **fret à ~** | time freight ‖ Zeitfracht *f* | **~ de grâce** ① | days *pl* of grace ‖ Gnadenfrist *f*; Respektfrist; Respekttage *mpl* | **~ de grâce** ② | term (time) fixed by the judge (by the court) ‖ richterlich (gerichtlich) gewährte Frist *f* | **marché (opération) (affaire) à ~** ① (à **~ à prime**) | forward transaction (deal); time (settlement) bargain; contract for forward delivery ‖ Terminsabschluß *m*; Terminsgeschäft *n*; Abschluß auf künftige Lieferung | **marché à ~** ② | forward market ‖ Terminsmarkt *m* | **obligation à ~** | deferred obligation ‖ betagte (befristete) Verbindlichkeit *f* | **ordre à ~** | order for the settlement ‖ Auftrag *m* im Terminshandel | **~ de paiement** ① | time to pay (for payment) ‖ Zahlungstermin *m*; Zahlungsfrist *f* | **~ de (du) paiement** ② | date (time) of payment | Datum *n* (Zeitpunkt *m*) der Zahlung | **prêt à ~** | loan at notice | kündbares (auf Kündigung rückzahlbares) Darlehen *n* | **prêts à ~** | time money ‖ zeitlich befristete Kredite *mpl* | **~ de rigueur** | latest (final) term (date) ‖ Notfrist; Ausschlußfrist | **risque à ~** | time risk ‖ Zeitrisiko *n* | **valeurs à ~** | securities bought (sold) for the account ‖ auf Ziel gekaufte (verkaufte) Wertpapiere *npl* | **vente à ~** ① | selling for the account ‖ Terminsgeschäft *n* | **vente à ~** ② | credit sale ‖ Verkauf *m* auf Ziel (auf Kredit).
★ **à court ~** | short-term(ed); short-dated; at short date ‖ kurzfristig; auf kurze Frist (Sicht); auf kurzes Ziel *n* | **argent à court ~** | money at short notice (at call); call money ‖ kurzfristiges (tägliches) Geld *n*; Tagesgeld | **dépôts à court ~** | short-term deposits ‖ kurzfristige Depositen *pl* | **titres à court ~** | short-term bonds ‖ kurzfristige Titel *mpl* | **exigible à court ~** | payable at short term (notice) ‖ kurzfristig fällig (zahlbar) | **à court ou à moyen ~** | short-term or medium-term ‖ kurz- oder mittelfristig | **~ fatal**; **~ final** | latest (final) date; final terms; deadline ‖ Schlußtermin *m*; Endtermin | **~ fixe** | fixed period ‖ Zeitpunkt *m* | **à ~ fixe** | for

**terme** *m* Ⓒ *suite*
a fixed period ‖ auf festbestimmte Zeit; auf festes Ziel | **dépôt à ~ fixe** | fixed deposit ‖ Einlage *f* auf Depositenkonto (auf feste Kündigung) | **~ initial** | beginning of a term ‖ Beginn *m* einer Frist; Fristbeginn; Anfangstermin | **à long ~** | long-term; long-termed; long-dated; at long date ‖ langfristig; auf lange Sicht *f;* auf langes Ziel *n* | **capitaux consolidés à long ~** | long-term funded capital ‖ langfristig angelegte Kapitalien *npl* (Gelder *npl* ). ★ **acheter à ~** | to buy for the account (on credit) ‖ auf Ziel (auf Kredit) kaufen | **fixer un ~** | to fix a term (a time) ‖ eine Frist (ein Ziel) setzen | **à ~** | on time; on term ‖ betagt; befristet; auf Ziel; auf Zeit | **avant ~** | premature; prematurely ‖ vorzeitig; verfrüht.

**terme** *m* Ⓓ [fin d'un terme] | end of a period; final date (term) ‖ Ende *n* einer Frist; Endtermin *m;* Fristablauf *m*.

**terme** *m* Ⓔ [fin] | end; stop ‖ Ende *n;* Schluß *m* | **mener qch. à bon ~** | to bring sth. to a successful conclusion ‖ etw. zu einem erfolgreichen Ende (Abschluß) bringen | **mettre un ~ à qch.** | to put an end (a stop) to sth. ‖ einer Sache ein Ende bereiten; etw. zu Ende bringen.

**terme** *m* Ⓕ [borne] | boundary; limit ‖ Grenze *f*.

**terme** *m* Ⓖ [durée de trois mois] | quarter term; quarter; term ‖ Vierteljahresfrist *f;* Vierteljahr *n;* Quartal *n*.

**terme** *m* Ⓗ [jour du ~] | quarter day; first of the quarter ‖ Vierteljahrserster *m;* Quartalserster *m;* Quartalstag *m;* Quartalsabrechnungstag.

**terme** *m* Ⓘ [loyer] | a quarter's (a term's) rent ‖ Vierteljahrsmiete *f;* Quartalsmiete; Vierteljahrspacht *f* | **jour du ~** | rent day ‖ Mietszahlungstag *m*.

**terme** *m* Ⓚ [jour ou date de paiement] | day (date) of payment ‖ Zahlungstermin *m*.

**terme** *m* Ⓛ [acompte] | instalment [GB]; installment [USA] ‖ Rate *f;* Ratenzahlung *f* | **achat à ~s** | hire-purchase; purchase on instalments ‖ Kauf *m* auf Abzahlung (auf Raten); Ratenkauf | **payable à ~ (par ~s)** | payable in instalments ‖ in Raten zahlbar | **par ~s** | on hire-purchase; by (on) instalments; on deferred terms ‖ ratenweise; auf Raten, auf Abzahlung.

**terme** *m* Ⓜ [jour du règlement] | settling day ‖ Abrechnungstag *m* | **arbitrage à ~** | option business (bargain) ‖ Terminsgeschäft *n;* Terminsabschluß *m* | **négociations à ~** | dealings for settlement; bargains for the account ‖ Terminsgeschäfte *npl*.

**termes** *mpl* Ⓐ | relations; terms ‖ Beziehungen *fpl* | **dans de bons ~; en bons ~** | on good (friendly) terms ‖ in guten (freundschaftlichen) Beziehungen; in gutem Einvernehmen; auf freundschaftlichem (gutem) Fuße | **en mauvais ~; dans de mauvais ~** | on bad terms ‖ auf schlechtem Fuße; in schlechtem Einvernehmen | **être dans les meilleurs ~ avec q.** | to be on the best (on the best of) terms with sb. ‖ mit jdm. auf bestem Fuße stehen.

**termes** *mpl* Ⓑ [conditions] | terms; conditions ‖ Bedingungen *fpl* | **~s de l'échange (des échanges)** | terms of trade; TOT ‖ Austauschrelation *f;* Austauschbedingungen *fpl* | **~ de paiement** | terms of payment (settlement) ‖ Zahlungsbedingungen.

**terminable** *adj* | terminable ‖ zu beendigen.

**terminaison** *f* | termination; ending ‖ Beendigung *f*.

**terminal** *m* [informatique] | **~ bancaire** | banking terminal; remote teller ‖ elektronischer Bankschalter *m;* Bankterminal *m* | **~ de point de vente; TPV** | point-of-sale (POS) terminal ‖ Kassenrechner *m;* Kassenterminal.

**terminer** *v* Ⓐ | **~ un travail** | to complete a piece of work ‖ eine Arbeit vollenden | **~ qch.** | to terminate (to end) (to finish) sth.; to bring sth. to an end (to a close) ‖ etw. beendigen (zu Ende bringen) | **se ~** | to come to an end ‖ zu Ende gehen (kommen).

**terminer** *v* Ⓑ [accommoder] | **~ un différend à l'amiable** | to settle a difference amicably ‖ eine Unstimmigkeit gütlich beilegen.

**terminer** *v* Ⓒ [limiter] | to limit; to bound ‖ umgrenzen; begrenzen.

**terminologie** *f* | terminology ‖ Terminologie *f*.

**terminologique** *adj* | terminological ‖ terminologisch.

**terminus** *s* [gare ~] | terminus; terminal point (station) ‖ Endstation *f;* Endpunkt *m*.

**terne** *adj* | **marché ~** | dull market ‖ lustloser Markt *m;* flaue Börse *f*.

**terrain** *m* Ⓐ [espace de terre] | land; ground; piece (plot) of land ‖ Boden *m;* Grund *m;* Grundstück *n;* Stück Land | **acquisition de ~ (de ~s)** | purchase of land ‖ Grunderwerb *m;* Landerwerb *m* | **arpentage d'un ~** | survey (surveying) of a piece of land ‖ Grundstücksvermessung *f* | **~s et bâtiments** | houses and lands (and buildings) ‖ Grundstücke *npl* und Gebäude *npl* | **cession de ~** | cession of land (of ground) ‖ Geländeabtretung *f;* Grundabtretung | **concession de ~** | concession (grant) of land ‖ Landverleihung *f;* Überlassung *f* von Grund und Boden | **~ bâtissable; ~ à bâtir** | plot of ground; building site (land) ‖ Baugrund *m;* Baugrundstück *n;* Bauland *n;* Baugelände *n* | **lot (parcelle) de ~ à bâtir** | building lot; parcel of building land ‖ Bauparzelle *f* | **aligner un ~** | to line out (to mark out) a plot of land ‖ ein Grundstück (ein Stück Land) abstecken.

**terrain** *m* Ⓑ [position] | **sur le ~ de la loi** | within the bounds of the law ‖ auf dem Boden der Gesetze | **gagner du ~** | to gain ground ‖ Boden gewinnen | **céder (perdre) du ~** | to lose ground ‖ Boden verlieren | **se placer sur le ~ même de q.** | to meet sb. on his own ground ‖ sich mit jdm. auf gleiche Stufe stellen.

**terre** *f* Ⓐ [pièce de ~; fonds de ~] | land; ground; piece of land ‖ Land *n;* Grund *m;* Grundstück *n;* Stück *n* Land; Grund und Boden | **accapareur de ~** | land grabber ‖ Landaufkäufer *m* | **affranchissement de ~ (s)** | land release ‖ Landbefreiung *f* | **affranchissement d'une ~** | disencumbering a property ‖ Freimachung *f* eines Grundstücks von

Belastungen | ~ à bail | land on lease; leased ground || Pachtgrundstück n; Pachtland n | **contributions (taxes) afférentes à une ~** | rates assignable to an estate || auf einem Grundstück lastende Umlagen fpl | **petite pièce de ~** | small property || kleines Grundstück n (Besitztum n); kleiner Grundbesitz (Landbesitz) | **possession (possessions) en ~** | land-owning; holdings pl of land || Grundbesitz m; Landbesitz m; Besitz von Grund und Boden | **valeur de la ~** | land value || Grundwert m | **mettre des ~s en valeur** | to take (to bring) land under (into) cultivation || Boden kultivieren (in Kultur nehmen).

★ **~ arable; ~ labourable** | arable land || anbaufähiges Land | **~ inculte** | uncultivated (waste) land || Brachland; unbebautes (nicht bebautes) Land | **~s vagues** | barren land || nicht anbaufähiges Land | **~s dominiales** | crown lands (estates) || Staatsdomäne f; Kronland n | **~ forestière** | forest land || Waldland n.

★ **acheter des ~s** | to buy (some) land || Land (Terrain) kaufen | **affermer une ~; louer une ~ à bail; prendre une ~ à ferme** | to take land on lease || ein Grundstück pachten (in Pacht nehmen) | **augmenter ses ~s** | to extend one's estate || seinen Grundbesitz vergrößern | **posséder de la ~** | to have (to own) (to hold) land || viel Grundbesitz haben; viel Land besitzen | **purger une ~ de dettes** | to clear (to rid) a property of debt; to disencumber a property || ein Grundstück schuldenfrei machen | **sans ~; sans ~s** | landless || ohne Landbesitz; ohne Grundbesitz.

**terre** f Ⓑ [pays] | territory; country || Land n; Gebiet n | **~s étrangères** | foreign countries || fremde Länder | **~ natale** | native land; home country || Geburtsland; Heimatland; Heimat f.

**terre** f Ⓒ | **frontière de ~** | land frontier || Landgrenze f | **guerre sur ~** | land warfare || Landkrieg m | **par eau et par ~; sur ~ et sur mer** | by land and sea; on land and at sea || zu Land und zur See (zu Wasser) | **mise à ~** ① | landing || Landen n; Landung f | **mise à ~** ② | landing [of goods]; unloading || Ausladen n; Löschen n | **certificat de mise à ~** | landing certificate || Landungsschein m; Landungsattest n | **frais de mise à ~** | landing charges || Landungsgebühren fpl | **transport par ~ (par voie de ~)** | land carriage (transport) (conveyance); conveyance by land; surface transport || Landtransport m; Beförderung f (Transport m) auf dem Landwege | **assurance des transports par ~** | land insurance || Landtransportversicherung f | **risque de ~ (des transports par ~)** | land risk || Landtransportrisiko n; Landgefahr f | **voie (route) de ~** | land route || Landweg m | **par la voie de ~** | by land || auf dem Landwege; über Land | **voyage par ~** | overland journey (travel) || Reise f auf dem Landwege.

★ **entouré de ~** | land-locked || vom Land eingeschlossen | **port entouré de ~** | land-locked port || von Land eingeschlossener Hafen | **descendre à ~; prendre ~** | to land; to disembark || an Land gehen; landen | **mettre qch. à ~** | to land sth.; to put sth. ashore || etw. an Land bringen; etw. ausladen | **par ~** | by land; overland || über Land; überland; auf dem Landwege.

**terrestre** adj | land || Land . . . | **assurance ~** | land insurance || Landtransportversicherung f | **puissance ~** | land power || Landmacht f | **risque ~** | land risk || Landtransportrisiko n | **route ~; voie ~** | land route || Landweg m; Überlandweg | **transport ~** | land transport (carriage) (conveyance); conveyance by land; surface transport || Beförderung f auf dem Landwege; Landtransport m; Überlandtransport | **par voie ~** | by land; overland || auf dem Landwege; über Land; überland.

**terreur** f | terror; terrorism || Schrecken m; Terror m | **régime de la ~** | reign of terror || Schreckensherrschaft f.

**terrien** m [propriétaire terrien] | landed proprietor; landowner || Grundeigentümer m; Grundbesitzer m.

**terrier** adj | **plan ~** [plan d'occupation des sols; P.O.S.] | land-use plan || Bodennutzungsplan m.

**territoire** m | territory; district; area || Gebiet n | **annexion de ~** | annexation of territory || Gebietseinverleibung f; Gebietsannexion f | **avidité de ~s** | avidity for land || Landhunger m; Ländergier f | **~ de la commune** | municipal territory || Gemeindegebiet | **échange de ~s** | exchange of territory || Gebiets(aus)tausch m | **~ de l'Etat** | state (national) territory || Staatsgebiet; Hoheitsgebiet | **extension de ~** | enlargement of territory || Gebietserweiterung f | **~ sous mandat** | mandated territory; territory under mandate || Mandatsgebiet; Mandatsland n; Mandat n | **~ s d'outre-mer** | overseas territories; possessions oversea || überseeische Besitzungen fpl; Besitzungen in Übersee; Überseegebiete npl | **portion de ~** | section of a territory || Gebietsteil m; Teilgebiet | **souveraineté sur un ~** | sovereignty (sway) over a territory || Herrschaft f (Hoheit f) über ein Gebiet; Gebietshoheit | **~ sous tutelle** | trusteeship territory || Treuhandgebiet | **violation de ~** | territorial violation || Gebietsverletzung f.

★ **~ cédé** | ceded territory || abgetretenes Gebiet | **~ douanier** | customs territory || Zollgebiet | **~ douanier de la Communauté [CEE]** | customs territory of the Community || Zollgebiet der Gemeinschaft | **~ maritime** | territorial waters pl || Hoheitsgewässer npl; Küstengewässer | **~ métropolitain** | home (mother) country; home (metropolitan) territory || Gebiet des Mutterlandes; Mutterland n | **~ occupé** | occupied zone (territory) || besetztes Gebiet | **~ plébiscitaire** | plebiscite zone || Abstimmungsgebiet; Abstimmungszone f | **~ postal** | postal territory || Postgebiet.

**territorial** adj | territorial || territorial | **accroissement ~** | enlargement of territory || Gebietserweiterung f | **ambitions ~es; revendications ~es** | territorial claims || Gebietsansprüche mpl; territoriale An-

**territorial** *adj, suite*
  sprüche (Forderungen *fpl*) | **banque ~ e** | mortgage (land) bank || Hypothekenbank *f;* Bodenkreditbank; Grundkreditbank | **cession ~ e** | cession of territory || Gebietsabtretung *f* | **eaux ~ es; mer ~ e** | territorial waters || Hoheitsgewässer *npl* | **intégrité ~ e** | territorial integrity || Unverletzlichkeit *f* des Gebiets (des Hoheitsgebiets); territoriale Unversehrtheit *f* | **litige ~** | territorial dispute || Gebietsstreitigkeit *f* | **répartition ~ e** | territorial dismemberment || Gebietsaufteilung *f* | **statut ~** | territorial statute || Gebietsstatut *n*.
**territorialité** *f* | territoriality || Territorialität *f* | **principe de la ~** | principle of territoriality || Territorialitätsprinzip *n*.
**terroriser** *v* | to terrorize || terrorisieren.
**terrorisme** *m* Ⓐ [régime de la terreur] | terrorism; terror | Terrorismus *m;* Terror *m* | **acte de ~** | act of terrorism || Terrorakt *m*.
**terrorisme** *m* Ⓑ [action de terroriser] | terrorization || Terrorisierung *f*.
**terroriste** *m* | terrorist || Terrorist *m*.
**terroriste** *adj* | terrorist || terroristisch | **attentat ~ ; complot ~** | terrorist plot || Terroristenattentat *n;* Terroristenanschlag *m*.
**testament** *m* | will; last will; testament; will (last will) and testament | Testament *n;* letzter Wille *m;* letztwillige Verfügung *f* | **~ par acte public; ~ authentique; ~ public** | testament made before a notary and in the presence of witnesses || vor einem Notar und in Gegenwart von Zeugen errichtetes Testament; in einer öffentlichen Urkunde errichtetes Testament; öffentliches Testament | **annulation d'un ~** | setting aside of a will || Ungültigkeitserklärung *f* eines Testaments | **confection d'un ~** | making of a will || Errichtung *f* eines Testaments | **contestation du ~ (d'un ~ )** | contesting a will (of a will) || Anfechtung *f* eines Testaments; Testamentsanfechtung | **disposition par ~** | testamentary disposition; disposition by will || testamentarische (letztwillige) Verfügung | **exécution d'un ~** | execution of a will || Vollstreckung *f* eines Testaments; Testamentsvollstreckung | **homologation d'un ~** | proving of a will || nachlaßgerichtliche Bestätigung *f* eines Testaments | **ouverture d'un ~** | opening (opening and reading) of a will || Testamentseröffnung *f* | **révocation d'un ~** | revocation of a will || Widerruf *m* eines Testaments; Testamentswiderruf | **transmission par ~** | transfer by will (by testament) || Übertragung *f* (Übergang *m*) durch Testament.
★ **~ commun; ~ conjonctif** | joint (mutual) will | gemeinschaftliches (gegenseitiges) Testament | **disponible par ~** | devisable || durch Vermächtnis (durch letztwillige Verfügung) übertragbar | **~ incompréhensible; ~ mystique** | inconsistent (mystic) will || unverständliches (mystisches) Testament | **~ judiciaire** | testament made before the court || gerichtliches Testament | **~ militaire** | testament made by a soldier on active service || Militärtestament | **~ notarié; ~ par-devant notaire** | will (testament) made before a notary || notarielles Testament; vor einem Notar errichtetes Testament | **~ olographe** | holographic (handwritten) will || eigenhändiges (eigenhändig geschriebenes) (holographisches) Testament | **~ oral (nuncupatif)** | nuncupative will; verbal testament || mündliches Testament; mündliche letztwillige Verfügung | **~ oral en présence de témoins** | testament written (or dictated) by the testator, sealed and handed to the notary in the presence of at least six witnesses || Testament, welches vom Erblasser geschrieben (oder diktiert) ist und in verschlossenem Umschlag dem Notar in Gegenwart von mindestens sechs Zeugen übergeben wird | **~ postérieur** | later testament || späteres Testament.
★ **annuler (invalider) un ~** | to invalidate (to set aside) a will || ein Testament (eine letztwillige Verfügung) aufheben (für ungültig erklären) | **contester la validité d'un ~** | to contest (to dispute) a will (the validity of a will) || ein Testament (die Gültigkeit eines Testaments) anfechten | **disposer par ~** Ⓐ | to dispose by will (by testament) || durch Testament (testamentarisch) (letztwillig) verfügen | **disposer par ~** Ⓑ [de biens immobiliers] | to devise || durch Testament [über Grundbesitz] verfügen; [Grundbesitz] letztwillig vermachen | **disposer de qch. par ~** | to will sth. || über etw. letztwillig (testamentarisch) (in seinem Testament) verfügen | **établir la validité d'un ~** | to establish (to prove) the validity of a will || die Gültigkeit eines Testaments feststellen | **faire un ~** | to make a will || ein Testament errichten | **faire son ~** | to make one's will (one's testament) || sein Testament machen; seinen letzten Willen erklären | **laisser (léguer) qch. à q. par ~** | to bequeath (to will) sth. to sb.; to leave sth. to sb. by will (in one's testament) || jdm. etw. testamentarisch (durch Testament) vermachen | **mettre q. sur son ~** | to mention (to include) sb. in one's will || jdn. testamentarisch (in seinem Testament) bedenken | **mourir sans ~** | to die intestate || ohne Hinterlassung eines Testaments sterben | **révoquer un ~** | to revoke a will || ein Testament umstoßen (widerrufen) | **soumettre un ~ à l'homologation** | to propound a will || ein Testament zur Eröffnung und Bestätigung vorlegen.
★ **Ceci est mon ~** | This is my last will and testament || Mein letzter Wille | **par ~** | by will; by testament; testamentary || durch Testament; durch letztwillige Verfügung; testamentarisch.
**testamentaire** *adj* | testamentary || testamentarisch | **acte ~ ; titre ~** | testamentary instrument || Testamentsurkunde *f* | **par acte ~** | by will; by testament; testamentary || durch testamentarische (letztwillige) Verfügung *f;* letztwillig; testamentarisch | **adoption ~** | adoption by testament || Adoption *f* durch letztwillige Verfügung | **clause ~ ; disposition ~** Ⓐ | clause in (of) a will; testamentary clause || Klausel *f* (Bestimmung *f*) eines Te-

staments (in einem Testament); Testamentsklausel | **disposition** ~ ② | testamentary disposition; disposal (disposition) by will ‖ testamentarische (letztwillige) Verfügung; Verfügung *f* durch Testament | **disposition** ~ ③ [de biens immobiliers] | devise; act of devising ‖ testamentarische (letztwillige) Verfügung *f* [über unbewegliches Vermögen] | **dispositions** ~s | testamentary arrangements ‖ testamentarische Anordnungen *fpl* | **donation** ~ | bequest; legacy; testamentary gift ‖ testamentarische (letztwillige) Schenkung *f* (Zuwendung *f*); Vermächtnis *n* | **exécuteur** ~ | executor ‖ Testamentsvollstrecker *m* | **exécutrice** ~ | executrix ‖ Testamentsvollstreckerin *f* | **héritier** ~ ; **successeur** ~ | testamentary heir; devisee ‖ durch Testament eingesetzter (zur Erbfolge berufener) Erbe *m;* Testamentserbe | **héritière** ~ | testamentary heiress; devisee ‖ durch Testament eingesetzte Erbin *f;* Testamentserbin | **succession** ~ | testamentary succession; succession by will (by testamentary disposition) ‖ testamentarische Erbfolge *f;* Testamentserbfolge | **témoin** ~ | testamentary witness ‖ Testamentszeuge *m.*

**testateur** *m* | testator; devisor ‖ Erblasser *m;* Testator *m.*

**testatrice** *f* | testatrix; devisor ‖ Erblasserin *f.*

**tester** *v* ⓐ | to make a (one's) will ‖ testieren; ein Testament errichten; sein Testament machen | **capacité (faculté) de** ~ | testamentary capacity; capacity to make a testament ‖ Fähigkeit *f,* zu testieren (ein Testament zu errichten); Testierfähigkeit *f* | **avoir capacité pour (de)** ~ | to be of testamentary capacity | testierfähig sein | **incapacité de** ~ | incapacity to make a will ‖ Testierunfähigkeit *f* | **apte à** ~ ; **capable de** ~ | capable of making a will ‖ testierfähig; fähig zu testieren | **incapable de** ~ | incapable of making a will ‖ testierunfähig; unfähig zu testieren | **prononcer q. incapable de** ~ | to disable sb. from making a will ‖ jdn. für testierunfähig erklären.

**tester** *v* ⓑ [disposer par testament] | to dispose by will ‖ letztwillig (testamentarisch) (durch Testament) verfügen | ~ **en faveur de q.** | to mention sb. in one's will ‖ jdn. letztwillig (testamentarisch) (in seinem Testament) bedenken.

**testimonial** *adj* ⓐ [résultant d'un témoignage] | preuve ~ e | evidence by witnesses; oral evidence ‖ Beweis *m* durch Zeugen; Zeugenbeweis | **serment** ~ | oath taken by a witness ‖ Zeugeneid *m.*

**testimonial** *adj* ⓑ | lettre ~e | testimonial; character; «To whom it may concern» ‖ Dienstzeugnis *n;* Arbeitszeugnis; Zeugnis.

**tête** *f* ⓐ [personne] | **par** ~ | per head ‖ pro (auf den) Kopf | **consommation par** ~ | per capita consumption; consumption per head ‖ Verbrauch *m* pro Kopf | **partage par** ~ | division by heads ‖ Teilung *f* nach Köpfen | **payer tant par** ~ | to pay so much per head ‖ soundsoviel pro Kopf zahlen.

**tête** *f* ⓑ | **être (venir) en** ~ **de la liste** | to head the list ‖ an der Spitze (am Anfang) der Liste stehen | **s'inscrire en** ~ **de la liste** | to head the list ‖ sich als Erster in die Liste einzeichnen.

**tête** *f* ⓒ [en-tête] | ~ **de chapitre** | chapter heading ‖ Kapitelüberschrift *f* | **être en** ~ **d'un chapitre** | to head a chapter ‖ an der Spitze eines Kapitels stehen | ~ **de facture** | bill head (heading) ‖ Kopf *m* der (einer) Rechnung | ~ **de lettre** | letter heading (head) ‖ Briefkopf *m.*

**texte** *m* ⓐ | text; wording ‖ Wortlaut *m;* Text *m* | **adultération d'un** ~ | falsification of a text ‖ Fälschung *f* eines Textes | **conférence de** ~s | comparison of texts ‖ Textvergleichung *f* | **critique des** ~s | textual criticism ‖ Textkritik *f* | **erreur de** ~ | textual error ‖ Textfehler *m* | ~ **in extenso** | full text ‖ voller Text | ~ **avec illustrations** | text with illustrations ‖ illustrierter Text | ~ **avec notes; annoté** | text with notes ‖ Text mit Anmerkungen | ~ **d'un sermon** | text of a sermon ‖ Text einer Predigt | ~ **abrégé** | abridged text ‖ abgekürzter Text | **adultérer (altérer) un** ~ | to falsify (to tamper with) a text ‖ einen Text fälschen (verfälschen).

**texte** *m* ⓑ [légende] | caption; wording; heading ‖ Anschrift *f;* Überschrift *f;* Bildtext *m.*

**textile** *m* | **le** ~ ; **l'industrie textile** | the textile industry (industries) (trade) (trades) ‖ die Textilindustrie; das Textilgewerbe.

**textuaire** *adj* | textual; relating to the text (to the contents) ‖ textlich; inhaltlich; auf den Text bezüglich.

**textuel** *adj* | textual ‖ wörtlich | **citation** ~ **le** | textual (word-by-word) (word-for-word) quotation ‖ wörtliches Zitat *n.*

**textuellement** *adv* | textually; word-by-word; word-for-word ‖ wörtlich; wortwörtlich; Wort für Wort.

**thème** *m* | theme; topic; subject ‖ Thema *n;* Gegenstand *m* | ~ **d'actualité** | topic of the day ‖ Tagesthema | ~ **majeur** | main topic ‖ Hauptthema.

**théoricien** *m* | theoretician; theorician; theorist ‖ Theoretiker *m.*

**théorie** *f* | theory ‖ Theorie *f* | **la** ~ **et la pratique** | theory and practice ‖ Theorie und Praxis | **avancer (mettre en avant) une** ~ | to advance (to set forth) a theory ‖ eine Theorie vortragen (aufwerfen) | **formuler une** ~ | to formulate a theory ‖ eine Theorie formulieren | **la** ~ **selon laquelle . . .** | the theory that . . . ‖ die Theorie, nach welcher . . . .

**thésaurisation** *f* ⓐ [accumulation ou formation de capitaux] | creation (accumulation) of capital; capital formation ‖ Schatzbildung *f;* Kapitalbildung *f;* Thesaurierung *f.*

**thésaurisation** *f* ⓑ [amassage de capitaux] | hoarding; hoarding of capital (of treasure) ‖ Hortung *f.*

**thésauriser** *v* | to hoard; to hoard up (to amass) treasures ‖ horten; Schätze ansammeln (anhäufen) | ~ **des capitaux** | to hoard up money ‖ Geld aufhäufen.

**thésauriseur** *m* | hoarder of treasure ‖ Schätzeansammler *m.*

**ticket** *m* | ticket ‖ Fahrkarte *f;* Fahrschein *m;* Karte *f*

**ticket** *m, suite*
| **carnet de ~ s** | book of tickets; ticket book (booklet) || Fahrscheinheft *n* | **~ de consigne** | left-luggage (cloak-room) ticket || Gepäckaufbewahrungsschein *m* | **~ d'entrée en gare** | platform ticket || Bahnsteigkarte | **~ de place; ~ garde-place; ~ de location de place** | reserved-seat ticket || Platzkarte.

**tierce** *adj* | **~ expertise** | umpire's award || Obergutachten *n* | **en ~ main** | in the hands of a third party | im Besitz eines Dritten | **~ opposition** | opposition by (filed by) a third party || Einspruch *m* durch einen Dritten | **une ~ personne** | a third person (party) || eine dritte Person; ein Dritter.

**tiers** *m et mpl* Ⓐ | third person (persons) (party) (parties) || dritte Person *f* (Personen *fpl*); Dritter *m*; Dritte *mpl* | **assurance aux ~** | third party insurance || Haftpflichtversicherung *f* | **assurance-accidents aux ~** | third party accident insurance || Unfallhaftpflichtversicherung *f* | **droits des ~** | third party rights || Rechte *npl* Dritter | **avec effet à l'égard des ~** | effective against third parties || mit Wirkung gegen Dritte | **sans préjudice des droits des ~** | without prejudice to the rights of third parties || unbeschadet der Rechte Dritter | **risques de préjudice aux ~** | third party risks || Haftpflichtrisiken *npl* | **promesse de prestation à un ~** | promise of performance to (in favo(u)r of) a third party || Versprechen *n* der Leistung an einen Dritten | **au profit d'un ~** | for the benefit of a third party || zu Gunsten eines Dritten | **recours de ~** | third party recourse || Rückgriff *m* seitens eines Dritten; Regreß *m* | **risque de recours de ~** | third party risk || Regreßrisiko *n* | **être opposable aux ~** | to have effect against third parties || Dritten gegenüber Wirkung haben (wirksam sein) | **d'un ~** | from a third party; at third hand || von einem Dritten; aus dritter Hand.

**tiers** *m et mpl* Ⓑ | third part; third || dritter Teil *m*; Drittel *n* | **couverture à un ~** | coverage of one third || Dritteldeckung *f* | **majorité des deux ~** | majority of two thirds; two-thirds majority || Zweidrittelmehrheit *f*; Zweidrittelmajorität *f* | **participation d'un ~** | interest of one third || Drittelsbeteiligung *f*.

**tiers** *adj* | **~ débiteur** | garnishee || Drittschuldner *m* | **~ détenteur** | third holder || Drittbesitzer *m* | **~ intervenant** | intervening third party || Drittbeteiligter *m* | **~ porteur** ① | endorsee || Indossant *m* | **~ porteur** ② | holder in due course || durch eine zusammenhängende Reihe von Indossamenten ausgewiesener Inhaber *m* | **pays ~** [CEE] ① | [in treaties etc.] third country || Drittland *n* | **pays ~** ② | [in general] non-member country (state) || Nichtmitgliedsstaat *m*.

—**-arbitre** *m* | umpire; referee || Obergutachter *m*; Oberschiedsrichter *m*; Obmann *m* des Schiedsgerichts.

—**-monde** *m* | **le ~** | the Third World || die Dritte Welt.

—**-saisi** *m* | garnishee || Drittschuldner *m*.
—**-saisie** *f* | garnishment || Beschlagnahme *f* (Pfändung *f*) bei einem Dritten (beim Drittschuldner).

**tillac** *m* | **chargement sur le ~** | shipment on deck; deck shipment || Verschiffung *f* (Verladung *f*) auf Deck; Deckladung.

**timbrage** *m* | stamping || Stempelung *f*; Verstempelung *f*.

**timbre** *m* Ⓐ [marque] | stamp || Stempel *m*; Stempelabdruck *m* | **~ d'acquit** | receipt (received) stamp || Quittungsstempel | **~ d'annulation; ~ oblitérateur** | cancelling stamp || Entwertungsstempel | **~ à date; ~ dateur** | date stamp || Datumstempel; Tagesstempel | **~ sec** ① ; **~ à empreinte; ~ fixe** | raised seal; impressed (embossed) stamp || Prägestempel; Trockenstempel; eingeprägte Stempelmarke; eingeprägtes Siegel | **~ sec** ② | embossing press || Prägemaschine | **~ du jour; ~ de réception** | date-of-receipt stamp || Eingangsstempel; Einlaufstempel | **~ à main** | hand stamp || Handstempel | **~ d'origine** | stamp of origin || Aufgabestempel | **~ de la poste** | postmark || Poststempel.
★ **~ horaire; ~ horo-dateur** | time stamp || Zeitstempel | **~ humide** | rubber (pad) stamp || Gummistempel | **apposer un ~** | to affix a stamp || einen Stempel beidrücken.

**timbre** *m* Ⓑ [marque imprimée] | stamp || Marke *f* | **~ d'affranchissement** | franking stamp (mark) || Freimachungsstempel; Poststempel; Frankaturstempel | **carnet de ~ s** | book of stamps || Markenheft *n*; Briefmarkenheft | **~ adhésif; ~ mobile** | adhesive stamp || Klebemarke; Marke (Stempelmarke) zum Aufkleben | **~ fiscal** | revenue (inland revenue) stamp || Steuerstempelmarke; Steuermarke.

**timbre** *m* Ⓒ [impôt de ~; droit de ~] | stamp duty (fee) (tax) || Stempelgebühr *f*; Stempelabgabe *f*; Stempelsteuer *f* | **amende en matière de ~** | fine for evasion of stamp duty; fiscal penalty || Stempelstrafe *f*; Strafe für Stempelvergehen | **~ de change; ~ d'effet de commerce** | stamp duty on bills of exchange || Wechselstempelsteuer; Wechselstempel *m* | **~ de chèque** | stamp duty on cheques || Stempelgebühr für Schecks; Scheckstempel *m* | **sur (sur les) coupons** | stamp duty on coupons || Couponsteuer *f* | **évasion de ~; fraude du ~** | evasion of stamp duty || Stempelhinterziehung *f* | **~ d'émission** | stamp duty on issue || Emissionsabgabe *f* | **~ de pesage** | weighing stamp || Wiegestempel | **~ de police** | stamp duty on policies || Stempelgebühr auf Versicherungspolicen; Versicherungsstempel; Policenstempel *m* | **~ de quittance** | stamp duty on receipts || Stempelgebühr auf Quittungen; Quittungsstempel *m*.
★ **exempt de ~; dispensé du ~; sans ~ s** | free of (exempt from) stamp duty; duty-free || stempelfrei; nicht stempelpflichtig; ohne Stempelpflicht | **~ proportionnel** | ad valorem stamp duty || Wertstempel *m*; nach dem Wert berechnete Stempel-

gebühr | **soumis au** ~ | subject to stamp duty; to be stamped ‖ stempelpflichtig; stempelgebührenpflichtig; der Stempelpflicht unterworfen.

**timbré** adj Ⓐ [marqué] | stamped ‖ gestempelt; abgestempelt | **lettre** ~ **e de ...** | letter bearing the postmark of . . . ‖ Brief m mit dem Poststempel vom . . . .

**timbré** adj Ⓑ [ayant acquitté le droit de timbre] | duty-paid ‖ verstempelt | **papier** ~ | stamped paper ‖ Stempelpapier n.

**timbré** adj Ⓒ [affranchi] | postage paid; postpaid ‖ freigemacht; frankiert.

**timbre-chef** m | original stamped bill of lading ‖ verstempeltes Original n des Frachtbriefes.

— **-épargne** m | savings (savings-bank) stamp ‖ Sparmarke f.

— **-poste** f | postage stamp ‖ Briefmarke f; Freimarke; Postwertzeichen n | **collectionneur de timbres-poste** | stamp collector ‖ Briefmarkensammler m | **débit de** ~ | shop selling postage stamps ‖ Verkaufsstelle f für Postwertzeichen.

— **-quittance** m | stamp duty on receipts ‖ Stempelgebühr f auf Quittungen; Quittungsstempel m.

— **-retraite** m | old-age pension stamp ‖ Altersversicherungsmarke f.

— **-taxe** m | postage-due stamp ‖ Nachportomarke f.

**timbrer** v | to stamp ‖ verstempeln | ~ **un acte** | to stamp (to pay stamp duty on) a deed ‖ eine Urkunde verstempeln; für eine Urkunde die Urkundensteuer entrichten | **tampon à** ~ | ink pad ‖ Stempelkissen n.

**timbreur** m | stamper ‖ Stempelbeamter m; Stempelverteiler m.

**tirage** m Ⓐ [délivrance; rédaction] | drawing; writing out ‖ Ausstellen n; Ausstellung f | ~ **en l'air**; ~ **à découvert** | kite flying; kiting ‖ Ausstellung von Kellerwechseln (von ungedeckten Wechseln) | **commission de** ~ | commission for drawing; drawing commission ‖ Ausstellerprovision f; Trassierungsprovision | **jour de** ~ | date for drawing ‖ Ausstellungstag m | ~ **d'une lettre de change** | drawing of a bill of exchange ‖ Ziehung f (Ausstellung) eines Wechsels; Wechselausstellung f | ~ **croisé** | drawing and counter-drawing; bill jobbing (jobbery) ‖ Wechselreiterei f.

**tirage** m Ⓑ [action de tirer des numéros] | drawing ‖ Ziehung f | **amortissement (rachat) (remboursement) par** ~ **(par voie de** ~**)** | redemption by drawings; amortization by lot ‖ Tilgung f (Amortisation f) durch Ziehung (durch Auslosung) | **droit au** ~ | redemption right ‖ Auslosungsrecht n | **jour de** ~ | day of drawing; drawing day ‖ Ziehungstag m; Auslosungstag | ~ **d'une loterie** | drawing of a lottery ‖ Lotterieziehung; Verlosung f | **loterie en plusieurs** ~ **s** | class (serial) lottery ‖ Klassenlotterie f | ~ **à (des) lots** | lottery (prize) draw ‖ Ziehung der Lose; Verlosung f; Auslosung f | ~ **au sort** | draw; drawing of lots (of tickets) ‖ Losziehung f; Entscheidung f durch das Los | **être dé-** **terminé par** ~ **au sort** | to be determined by lot ‖ durch das Los bestimmt werden.

★ **par voie de** ~ | by drawings; by lot ‖ durch Ziehung des Loses; im Wege der Auslosung | **amortir des titres par voie de** ~ | to redeem bonds by drawing ‖ Pfandbriefe (Wertpapiere) auslosen | **être racheté par voie de** ~ | to be redeemed by lot; to be redeemable by drawings ‖ im Wege der Auslosung eingezogen werden; zur Einlösung ausgelost werden | **sorti au** ~ | drawn by lot ‖ ausgelost.

**tirage** m Ⓒ [d'un livre] | edition [of a book] ‖ Auflage f [eines Buches] | ~ **inautorisé** | unauthorized (counterfeit) reprint ‖ unberechtigter (nicht autorisierter) Nachdruck m | ~ **nouveau** ~ | new (reprint) edition; reprint ‖ Neuauflage f; Neuausgabe f; Neudruck m | **connaître dix** ~ **s** | to run into ten editions ‖ zehn Auflagen erleben.

**tirage** m Ⓓ [d'un journal] | circulation [of a newspaper] ‖ Auflage f [einer Zeitung]; Verbreitung | **journal à grand** ~ **(à gros** ~**)** | newspaper with a wide circulation; widely read newspaper ‖ Zeitung f mit einer hohen Auflage; weitverbreitete Zeitung.

**tirage** m Ⓔ [chiffre de ~] | edition ‖ Auflagenziffer f; Auflagenhöhe f; Auflage f | **édition à** ~ **limité** | limited edition ‖ beschränkte Auflage (Auflagenziffer) | **livre à fort** ~ | best-seller ‖ Buch n mit hoher Auflage (mit hoher Auflagenziffer).

**tirage** m Ⓕ [pour imprimer] | print; printing ‖ Druck m; Drucken n | **frais de** ~ | cost pl of printing; printing cost (expenses) ‖ Drucklegungskosten pl; Druckkosten.

**tire** f | **vol à la** ~ | pocket-picking ‖ Taschendiebstahl m | **voleur à la** ~ | pickpocket ‖ Taschendieb m | **voleuse à la** ~ | pickpocket ‖ Taschendiebin f.

**tiré** m | drawee ‖ Bezogener m; Trassat m | ~ **d'une lettre de change** | drawee of a bill of exchange ‖ Bezogener eines Wechsels; Wechselbezogener; Wechselakzeptant m.

**tiré** part Ⓐ | **revenu** ~ **de placements** | income derived from investments (from capital) ‖ Einkommen n aus Kapitalanlagen (aus Kapital).

**tiré** part Ⓑ | **échange** ~ | direct (commercial) bill; draft ‖ gezogener Wechsel m; Tratte f | **effet** ~ **en blanc** | blank bill ‖ Blankowechsel m.

**tiré** part Ⓒ | ~ **au sort parmi ...** | drawn by lot from amongst . . . ‖ aus . . . durch das Los gezogen (bestimmt).

**tirer** v Ⓐ [en obtenir] | to extract ‖ herausziehen | ~ **des approvisionnements de q.** | to draw supplies from sb. ‖ von jdm. versorgt (beliefert) werden | ~ **de l'argent de q.;** ~ **de l'argent à q.** | to extract money from sb.; to get money out of sb. ‖ Geld aus jdm. herausziehen (herauspressen) | ~ **un aveu de q.** | to extract a confession from sb. ‖ jdm. ein Geständnis abpressen.

**tirer** v Ⓑ [retirer] | to draw; to derive ‖ beziehen | ~ **avantage (un bénéfice) (parti) (profit) de qch.** | to draw (to derive) benefit (a profit) from sth.; to turn sth. to advantage (to profit) (to account); to

**tirer** v Ⓑ *suite*
benefit by sth. ‖ aus etw. Nutzen (Vorteil) ziehen; sich etw. zunutze machen; etw. ausnutzen | ~ **un bon revenu de qch.** | to derive a good income from sth. ‖ aus etw. ein gutes Einkommen ziehen | ~ **des revenus de qch.** | to derive revenue from sth. ‖ aus etw. Einkünfte beziehen.

**tirer** v Ⓒ [créer] | to draw; to make out ‖ ausstellen; ziehen | ~ **en blanc** | to draw (to make out) in blank ‖ in blanko ausstellen (trassieren) (ziehen) | ~ **un chèque** | to draw (to make out) (to write out) a cheque ‖ einen Scheck ausstellen | ~ **un chèque sur une banque** | to draw a cheque on a bank ‖ einen Scheck auf eine Bank ziehen | ~ **un chèque à découvert** | to make out an uncovered cheque (a cheque which represents no deposit) ‖ einen ungedeckten Scheck ausstellen; einen Scheck ohne Deckung (ohne Guthaben) ausstellen | ~ **à découvert** ① | to draw a bill without cover ‖ einen ungedeckten Wechsel ausstellen (ziehen) | ~ **à découvert** ② | to make out an accommodation bill ‖ einen Gefälligkeitswechsel ausstellen | ~ **à découvert** ③ | to fly a kite ‖ einen Reitwechsel ausstellen | ~ **à découvert** ④ ; ~ **en l'air** | to fly kites; to kite; to draw and counterdraw ‖ ungedeckte Wechsel ausstellen; Wechsel reiten; Wechselreiterei treiben | ~ **une lettre de change** | to draw a bill of exchange ‖ einen Wechsel ziehen (trassieren) | ~ **à vue sur q.** | to draw on sb. at sight ‖ auf jdn. einen Sichtwechsel ziehen | ~ **sur q.** | to draw a bill on sb.; to make out a draft on sb. ‖ einen Wechsel auf jdn. ziehen (ausstellen).

**tirer** v Ⓓ [prendre au sort] | ~ **des billets de loterie**; ~ **une loterie** | to draw a lottery ‖ Lotterielose (eine Lotterie) ziehen; eine Ausspielung machen; eine Verlosung veranstalten; eine Ziehung vornehmen | ~ **un numéro blanc** | to draw a blank ‖ eine Niete ziehen | ~ **au sort** | to decide by lot (by drawing lots) ‖ durch das Los entscheiden | ~ **qch. au sort** ; ~ **au sort pour qch.** | to draw the lots for sth.; to draw sth. by lot ‖ für etw. das Los ziehen; etw. durch das Los entscheiden; etw. auslosen (verlosen).

**tirer** v Ⓔ [inférer; déduire] | to infer; to conclude ‖ schließen | ~ **des conséquences** | to draw conclusions; to infer ‖ Folgerungen (Schlüsse) ziehen (ableiten); schließen | ~ **une conclusion de qch.** | to draw a conclusion (an inference) from sth. ‖ einen Schluß (eine Schlußfolgerung) ziehen; aus etw. schließen (folgern).

**tirer** v Ⓕ | **se** ~ **d'(d'une) affaire** | to extricate os. from a matter; to get os. out of trouble ‖ sich aus der Affäre ziehen | ~ **les conséquences** | to face (to take) (to put up with) the consequences ‖ die Konsequenzen ziehen (auf sich nehmen) | ~ **en longueur** | to drag on; to be protracted ‖ sich in die Länge ziehen.

**tirer** v Ⓖ [provenir] | ~ **de qch.** ; ~ **son origine de qch.** | to draw (to derive) its origin from sth.; to originate (to be derived) from sth. ‖ seinen Ursprung von etw. herleiten; von etw. herstammen (ausgehen).

**tirer** v Ⓗ [emprunter] | ~ **une citation d'un auteur** | to quote an author ‖ einen Autor zitieren.

**tirer** v Ⓘ [imprimer] | to print ‖ abziehen; drucken | **donner le bon à** ~ **d'un livre** | to pass a book for the press ‖ ein Buch zum Druck gehen lassen | **épreuve en bon à** ~ | press proof (revise) ‖ druckfertiger Korrekturbogen | ~ **une épreuve de qch.** | to take a print from (to make a proof of) sth. ‖ von etw. einen Abzug machen.

**tiret** m | hyphen ‖ Bindestrich m; Gedankenstrich | **le troisième** ~ **de l'Article X** ‖ the third indent of Article X ‖ der dritte Absatz von Artikel X.

**tireur** m | drawer; originator ‖ Aussteller m | ~ **en l'air** ; ~ **à découvert** | kite flier; bill jobber ‖ Wechselreiter m | ~ **d'un chèque** | drawer of a cheque ‖ Scheckaussteller m | ~ **d'une lettre de change** | drawer of a bill of exchange ‖ Aussteller eines Wechsels; Wechselaussteller; Trassant m.

**tiroir-caisse** m [tiroir de caisse] | till ‖ Ladenkasse f.

**titrage** m | determination of the strength; assaying ‖ Feststellung f der Stärke (des Gehaltes) (des Feingehalts) (der Feinheit).

**titre** m Ⓐ [acte; pièce authentique établissant un droit] | deed; document; certificate; warrant; bond; paper ‖ Urkunde f; Brief m; Bescheinigung f; Schein m; Titel m; Dokument n; Papier n | ~ **d'action** | share (stock) certificate ‖ Aktienpapier; Aktienmantel m; Aktienzertifikat n | ~ **de cession** | deed of assignment; assignment deed ‖ Abtretungsurkunde; Übertragungsurkunde | ~ **de créance** | proof of debt; evidence of indebtedness ‖ Schuldschein; Schuldtitel | **crédit sur** ~ **s** | documentary (shipping) credit ‖ Dokumentenkredit m; Rembourskredit | ~ **d'hypothèque** ; ~ **hypothécaire** | mortgage deed (bond) (instrument); certificate of registration of mortgage ‖ Hypothekenbrief; Hypothekenschein; Hypothekentitel | ~ **d'identité** | certificate of identity ‖ Nämlichkeitszeugnis n; Identitätsnachweis m | ~ **s de légitimation** | papers (certificates) of identification; identity (identification) papers (documents) ‖ Ausweispapiere npl; Legitimationspapiere; Personalausweise mpl | ~ **de noblesse** | patent of nobility ‖ Adelsbrief; Adelspatent n | ~ **de nomination** | deed of appointment (of investment) ‖ Bestallungsurkunde; Bestallung f | ~ **d'obligation** | debenture certificate (bond) ‖ Pfandbriefzertifikat n; Obligationspapier | ~ **à ordre** | instrument made out to order ‖ Orderpapier | ~ **s au porteur** | negotiable instruments ‖ begebbare Schuldtitel mpl | ~ **de possesseur** | title; possession ‖ Besitztitel; Besitz m | ~ **de prêt** | loan certificate ‖ Schuldschein | **preuve par** ~ **s** | doucmentary evidence (proof) ‖ Beweis m durch Urkunden; Urkundenbeweis | ~ **de procuration** | power of attorney ‖ Vollmachtsurkunde | ~ **de propriété** ; ~ **constitutif de propriété** | title deed; deed of property; document of title; proof (evidence) of ownership ‖ Ei-

gentumstitel; Besitztitel; Besitzurkunde | ~ **translatif de propriété** | deed of conveyance; transfer deed; conveyance || ein das Eigentum übertragender Titel; Eigentumsübertragungstitel; Auflassungsurkunde; Auflassung *f* | ~ **de renouvellement** | certificate of renewal || Erneuerungsurkunde; Erneuerungsschein | **rénovation d'un** ~ | renewal of a title || Erneuerung *f* eines Eigentumstitels | ~ **de rente** | bond; annuity bond || Rentenschein; Rentenbrief | ~ **de rente foncière** | land annuity bond || Rentenschuldbrief | ~ **sous seing privé** | deed under private seal; private deed (document) || privatschriftliche Urkunde; Privaturkunde | ~ **s de transport** | shipping documents || Beförderungspapiere *npl;* Versandpapiere | **validité d'un** ~ | validity of a document || Echtheit *f* einer Urkunde.
★ ~ **adiré** | lost document || abhanden gekommene Urkunde | ~ **authentique** | official document; public record || öffentliche Urkunde | ~ **confirmatif** | deed of confirmation || Bestätigungsurkunde | ~ **endossable;** ~ **négociable** | assignable (negotiable) instrument || durch Indossament übertragbares Papier | ~ **exécutoire;** ~ **paré** | executory judgment (deed) (contract) || vollstreckbarer Titel (Schuldtitel); vollstreckbare Urkunde; Vollstreckungstitel | ~ **légalisé** | legalized deed || beglaubigte Urkunde | ~ **particulier** | special title || Sondertitel | ~ **primordial** | original document || ursprünglicher (rechtsbegründender) Titel | ~ **recognitif** | deed of acknowledgment || Anerkennungsurkunde; Anerkenntnis *n* | ~ **testamentaire** | testamentary instrument || Testamentsurkunde | ~ **universel** | general title || Universaltitel | **administrer des** ~ **s** | to give documentary evidence; to give evidence by presenting documents || Beweis antreten durch Vorlegung von Urkunden; Urkunden vorlegen; den Urkundenbeweis antreten.

**titre** *m* Ⓑ | title; claim || Rechtsanspruch *m;* Anspruch *m* | **ancienneté de** ~ | prior title || früherer Titel *m* | **ancienneté d'un** ~ | priority of title || Vorrang *m* eines Rechtstitels | ~ **de propriété** | right of ownership; ownership || Eigentumsrecht *n;* Eigentum *n*.

**titre** *m* Ⓒ [à ~ **de**] | as; by right of; by virtue of; pursuant to || als | **à** ~ **d'essai** | on approval; on trial || auf Probe | **à** ~ **de faveur** | as a favo(u)r || als Gefälligkeit; gefälligkeitshalber | **à** ~ **de garantie** | as (as a) guaranty; as guarantee || als Sicherheit; als Garantie | **à** ~ **d'indication** | for [your] guidance || zu [Ihrer] Orientierung | **à** ~ **d'office** | ex officio; by virtue of one's office || von Amts wegen; Kraft seines Amtes | **à** ~ **de paiement** | as (in) payment; in lieu of payment || an Zahlungsstatt.
★ **à bon** ~ | rightly || mit Recht | **à** ~ **confidentiel** | confidentially; in confidence; privately || vertraulich; im Vertrauen | **à** ~ **essentiellement confidentiel** | strictly confidentially; in strict confidence || streng vertraulich; in strengstem Vertrauen | **à** ~ **documentaire** | as (in) evidence || als Beweis | als Beleg | **à ce double** ~ | on both these grounds || aus diesen beiden Gründen | **à** ~ **exceptionnel** | exceptionnally || ausnahmsweise | **à** ~ **exclusif** | exclusively || ausschließlich | **à** ~ **exemplatif** | by way of example; as an example || beispielsweise; als Beispiel.
★ **à** ~ **gracieux; à** ~ **gratuit** | gratuitous(ly); gratis; free of charge || unentgeltlich; kostenlos; ohne Gegenleistung | **acte à** ~ **gracieux (gratuit)** | gratuitous transaction || unentgeltliches Rechtsgeschäft *n* | **billet donné à** ~ **gracieux** | complimentary ticket || Freifahrschein *m;* Freibillet *n*.
★ **à** ~ **héréditaire** | hereditary; hereditarily; by inheritance; by inheriting || erblich; im Erbgang; im Erbweg | **à** ~ **d'information** | for information || zur Kenntnisnahme | **à** ~ **irréductible** | non reducible; not to be reduced || nicht herabsetzbar | **à juste** ~ | rightfully; by right || mit Recht; mit vollem Recht; rechmäßigerweise | **au même** ~ | for the same reason || aus dem gleichen Grunde | **à** ~ **onéreux** ① | for valuable consideration; for consideration; against payment || gegen Entgelt; entgeltlich | **acte à** ~ **onéreux** | onerous transaction || entgeltliches Rechtsgeschäft *n* | **à** ~ **onéreux** ② | subject to payment || gegen Bezahlung | **à** ~ **onéreux ou gratuit** | free (free of charge) or against payment || entgeltlich oder unentgeltlich | **à** ~ **particulier** | in particular || insbesondere | **à** ~ **permanent** | permanently || für die Dauer; dauernd | **à** ~ **personnel** | personally; in a personal capacity; on a personal basis || persönlich; auf persönlicher Basis | **à** ~ **provisoire** | provisionally; temporarily || einstweilig; vorläufig; vorübergehend | **à quel** ~ **?** | by what right?; on what grounds? || mit welchem Recht? | **à** ~ **réductible** | reducible || herabsetzbar | **à** ~ **transitoire** | transitory; temporary || vorübergehend; übergangsweise | **à** ~ **universel** | universally || in seiner Gesamtheit.

**titre** *m* Ⓓ [valeur] | share; bond || Wertpapier *n;* Aktie *f;* Pfandbrief *m;* Obligation *f;* Wertschrift *f* [S] | ~ **de rente** | pension certificate || Rentenschein *m* | ~ **mixte** | registered certificate with coupons attached || auf den Namen lautendes Papier mit anhängenden Gewinnanteilscheinen (Zinsscheinen) | ~ **provisoire** | scrip; scrip (interim) certificate || Interimsschein *n* | ~ **unitaire** | share certificate for one share || Aktienzertifikat *n* für eine einzige Aktie [VIDE: **titres** *mpl*].

**titre** *m* Ⓔ [degré de fin] | fineness || Feinheit *f* | ~ **des monnaies** | standard of coinage || Münzfuß *m* | **monnaie au** ~ **légal** | coin (coins) of legal fineness; standard money || Geld *n* (Münzen *fpl*) von gesetzlicher Feinheit | **or au** ~ | standard gold || Gold *n* von gesetzlicher Feinheit.

**titre** *m* Ⓕ [inscription mise en tête] | heading; title; headline || Überschrift *f;* Titel *m* | **mettre des** ~ **s à un film** | to title a film || einen Film mit Titeln versehen | **page de** ~ | title page || Titelblatt *n;* Titelseite *f* | **rôle qui donne le** ~ **à la pièce** | title part

**titre** *m* Ⓕ *suite*
(rôle) || Titelrolle *f* | **sous-~** | sub-title || Untertitel; Zusatztitel.
**titre** *m* Ⓖ [subdivision] | chapter || Abschnitt *m;* Kapitel *n* | **sous~** | subdivision || Unterabschnitt.
**titre** *m* Ⓗ [dénomination] | denomination || Bezeichnung *f.*
**titre** *m* Ⓘ | title | Titel *m* | **~ de noblesse; ~ nobiliaire** | title of nobility || Adelsbezeichnung *f;* Adelstitel *m;* Adelsprädikat *n* | **professeur en ~** | titular professor || ordentlicher Professor *m;* Ordinarius *m.*
★ **~ honorifique** | honorary title || Ehrentitel | **~ officiel** | official title || Amtsbezeichnung *f* | **sans ~ officiel** | without (an) official status || ohne amtlichen Charakter.
★ **avoir un ~** | to have a title || einen Titel haben (führen) | **donner un ~ à q.** | to give sb. a title || jdm. einen Titel geben | **se donner le ~ de** | to assume the title of . . .; to style os. . . . || sich den Titel . . . beilegen | **porter le ~ de** . . . | to bear the title of . . . || den Titel . . . führen; sich . . . betiteln | **en ~** | titular || Titular . . . .
**titré** *adj* Ⓐ [diplômé] | certificated || staatlich geprüft; diplomiert.
**titré** *adj* Ⓑ [portant un titre] | **être ~** | to have a title || einen Titel führen (haben).
**titres** *mpl* | securities; stocks; stocks and bonds; bonds || Wertpapiere *npl;* Werte *mpl;* Wertschriften *fpl* [S]; Effekten *pl;* Aktien *fpl;* Pfandbriefe *mpl;* Obligationen *fpl* | **amortissement de ~** | redemption of securities; stock redemption || Einlösung *f* (Tilgung *f*) von Pfandbriefen (von Obligationen) | **~ de bourse** | stock exchange securities || Börsenpapiere; Börsenwerte | **compte de ~** | stock (share) (securities) account || Wertpapierkonto *n;* Effektenkonto | **compte de dépôt de ~** | securities deposit account || Wertpapierhinterlegungskonto *n* | **dégagement de ~** | release of pledged securities || Auslösung *f* verpfändeter Wertpapiere | **gestion de ~** | management (administration) of securities || Verwaltung *f* (Überwachung *f*) von Wertpapieren (von Wertschriften [S]) | **investissement total en ~** | total investment in securities || Gesamtbestand *m* an Effekten; Gesamtwertschriftenbestand *m* [S] | **~ à lot** | prize (lottery) (premium) bonds || Lotterieanleihen *fpl;* Prämienanleihen | **~ à ordre** | bearer securities || Orderpapiere *npl;* an Order lautende Papiere (Wertpapiere) | **~ de premier ordre** | first-class stocks || erstklassige Werte *mpl* (Wertpapiere) | **~ de participation** | participation stock || Beteiligungswerte; Beteiligungen *fpl* | **~ en pension** | pawned stock (securities); stocks in pawn || verpfändete Wertpapiere | **~ de père de famille** | gilt-edge(d) securities || mündelsichere Wertpapiere *npl* (Papiere) | **~ de placement; ~ de portefeuille** | investment securities (shares) (stocks) || Anlagepapiere; Anlagewerte | **portefeuille ~** | shares and stocks; securities; stocks and bonds || Effektenbestand *m;* Effekten-portefeuille *n;* Bestand *m* an Effekten (an Wertpapieren) (an Wertschriften [S]) | **~ au porteur** ① | bearer securities (certificates) || Inhaberpapiere; auf den Inhaber lautende Papiere | **~ au porteur** ② | bearer bonds || Inhaberschuldverschreibungen *fpl;* Inhaberobligationen | **~ au porteur** ③ | bearer shares (stock) (stocks) || Inhaberaktien | **prêt sur ~** | loan (advance) on stock (on stocks) (on securities) || Darlehen *n* gegen Sicherheit in Wertpapieren; Lombarddarlehen; Wertpapierdarlehen | **~ à prime** | option stock || Prämienwerte | **~ de rente** ① | bonds || Rentenpapiere; Rentenwerte; Renten *fpl* | **~ de rente** ② | government bonds || Staatspapiere; Staatsrenten | **service de ~** | security (stock) department || Wertpapierabteilung *f;* Effektenabteilung; Wertschriftenabteilung [S] | **~ de spéculation; ~ spéculatifs** | speculative shares (stocks) || Spekulationspapiere; Spekulationswerte | **~ à court terme** | short-term bonds || kurzfristige Titel *mpl.*
★ **~ fiduciaires** | paper securities (holdings) || Papierwerte | **~ garantis** ① | guaranteed stock (securities) || gesicherte Werte (Wertpapiere) | **~ garantis** ② | bonds secured by mortgage; mortgage bonds || hypothekarisch gesicherte Wertpapiere; Hypothekenwerte; Hypothekenpfandbriefe | **~ garantis** ③ | state-guaranteed securities || staatlich gesicherte Wertpapiere | **~ libérés** | fully paid-up stock (shares) || voll eingezahlte Aktien (Wertpapiere) | **~ non libérés; ~ partiellement libérés** | partly paid-up shares (stock) || nicht voll (nur teilweise) eingezahlte Wertpapiere | **~ multiples** | share certificate for more than one share || Aktienzertifikat *n* für mehr als eine Aktie | **~ négociables** | negotiable stocks || übertragbare Wertpapiere | **~ nominatifs** | registered securities (certificates) (shares) (stock) || Namenspapiere; auf den Namen lautende Papiere; Namensaktien | **~ remboursables** | redeemable securities (debentures) (bonds) || rückzahlbare (ablösbare) (tilgbare) Titel *mpl* (Schuldverschreibungen *fpl*) | **admettre des ~ à la cote** | to admit stocks to (to quotation at) the stock exchange || Wertpapiere zur amtlichen Notierung (zur Notierung an der Börse) (zum Handel an der Börse) zulassen.
**titulaire** *m* Ⓐ | holder; bearer; owner || Inhaber *m;* Besitzer *m;* Eigentümer *m* | **d'une action** | holder of a share; shareholder || Aktieninhaber; Inhaber von Aktien; Aktionär *m* | **~ de (du) (d'un) compte** | holder (owner) of an (of the) account || Kontoinhaber; Konteninhaber; Inhaber des (eines) Kontos | **~ d'un compte de (en) banque** | holder (owner) of a banking account || Inhaber eines Bankkontos; Bankkonteninhaber | **~ d'un compte postal** | owner (holder) of a postal cheque account || Postscheckkontoinhaber; Postscheckkunde *m* | **~ de droits et d'obligations** | person having rights and duties || Träger *m* von Rechten und Pflichten | **~ d'un emploi** | holder of a post (of a position) || Inhaber einer Stelle (einer Stellung)

(eines Postens) | **nommer q. ~ d'un emploi** | to confirm sb. in his appointment (post) ‖ jdn. etatmäßig anstellen | **~ d'une licence** | licensee; licenceholder; license-holder [USA] ‖ Lizenzinhaber *m* | **~ de la maison** | owner of the firm ‖ Firmeninhaber; Inhaber der Firma | **~ d'une marque** | trade mark owner; owner of a trademark ‖ Markeninhaber; Warenzeicheninhaber; Zeicheninhaber | **~ d'une obligation** | bondholder; holder of a debenture; debenture holder; bond creditor ‖ Schuldverschreibungsinhaber; Pfandbriefinhaber; Obligationeninhaber; Obligationär *m* | **~ d'un passeport** | bearer (holder) of a passport ‖ Inhaber eines Passes; Paßinhaber | **~ d'une pension** | person entitled to a pension (receiving a pension) ‖ Ruhegehaltsempfänger; Rentenberechtigter; Rentner *m*; Pensionist *m* | **~ d'un permis** | holder of a permit ‖ Inhaber einer Genehmigung | **~ d'une police d'assurance** | holder of an insurance policy; policyholder ‖ Policeninhaber; Inhaber einer Police (einer Versicherungspolice) | **~ d'un poste** | holder of a post (of a position) ‖ Inhaber einer Stelle (einer Stellung) (eines Postens) | **comme ~** | titular ‖ Titular ....
**titulaire** *m* Ⓑ | established civil servant ‖ auf Lebenszeit ernannter Beamter.
**titulaire** *adj* | **professeur ~** | titular professor ‖ ordentlicher Professor *m*; Ordinarius *m*.
**titularisation** *f* [d'un fonctionnaire] | establishment ‖ Ernennung auf Lebenszeit.
**titulateur** *m* | caption writer ‖ Verfasser *m* der Titel.
**toilerie** *f* Ⓐ [industrie toilière] | linen industry (trade) ‖ Leinenindustrie *f*.
**toilerie** *f* Ⓑ [marchandise] | linen goods *pl* ‖ Leinenwaren *fpl*.
**toilier** *m* Ⓐ [fabricant] | linen manufacturer ‖ Inhaber *m* einer Leinenweberei.
**toilier** *m* Ⓑ [marchand] | linen dealer ‖ Leinenhändler *m*.
**tolérable** *adj* [supportable] | tolerable; bearable ‖ erträglich; zu ertragen.
**tolérance** *f* Ⓐ [indulgence] | toleration; tolerance ‖ Duldung *f* | **maison de ~; maison tolérée** | licensed brothel ‖ Freudenhaus *n*; Bordell *n* | **par ~** | on sufferance ‖ aus Duldsamkeit.
**tolérance** *f* Ⓑ [excédent ou insuffisance de poids] | tolerance; allowed variation ‖ zugelassene Abweichung *f* | **limites de ~** | tolerance limits ‖ Toleranzgrenzen *fpl* | **~ de poids; ~ de fabrication** | tolerance of weight (for error in weight) ‖ Passiergewicht *n* | **~ de titre** | tolerance of fineness (for error in fineness) ‖ Remedium *n*.
**tolérant** *adj* | tolerant ‖ duldsam; tolerant.
**tolérer** *v* | to tolerate ‖ dulden.
**tomber** *v* | **~ d'accord** | to come to terms (to an agreement); to agree ‖ zu einer Einigung kommen; sich einigen; einig werden | **~ dans le besoin; ~ dans un état de besoin** | to become needy ‖ in Notlage geraten; bedürftig werden | **~ sous le coup de la loi** | to come within the meaning of the law ‖ unter das Gesetz fallen | **~ en déréliction** | to become derelict ‖ herrenlos werden | **~ en disgrâce** | to fall into disgrace ‖ in Ungnade fallen | **~ dans le domaine public** | to fall into the public domain ‖ der Allgemeinheit zufallen | **~ en faillite** | to go into bankruptcy; to become (to go) bankrupt; to become a bankrupt ‖ in Konkurs gehen (geraten); Konkurs machen | **~ dans un guet-apens** | to fall into a trap; to be ambushed ‖ in eine Falle gehen; in einen Hinterhalt geraten | **~ en partage à q.** | to fall to sb.'s share (lot) ‖ jdm. als Anteil zufallen.
**tonnage** *m* Ⓐ [capacité volumique d'un navire] | **~ brut; jauge brute; ~ de jauge brute; tjb** | gross registered tonnage; grt ‖ Bruttoraumgehalt *m*; BRT | **~ net; jauge nette; ~ de jauge nette; tjn** | net registered tonnage; nrt ‖ Registertonnen [VIDE: **tonneau** *m*].
**tonnage** *m* Ⓑ [déplacement d'un navire exprimé en tonnes] | displacement; deadweight tonnes ‖ Wasserverdrängung *f* [VIDE: déplacement *m*].
**tonnage** *m* Ⓒ [câle] | tonnage; shipping ‖ Schiffsraum *m*; Frachtraum *m* | **~ en service; ~ actif** | active tonnage ‖ eingesetzter Schiffsraum | **~ désarmé** | laid-up shipping (tonnage) ‖ aufgelegter Schiffsraum.
**tonnage** *m* Ⓓ [droit de ~] | tonnage dues *pl* ‖ nach der Tonnage berechnete Hafengebühren *fpl*.
**tonneau** *m* [unité de capacité volumique d'un navire] | **~ de jauge** [= 2,83 m³] | registered ton [= 100 cu.ft.] ‖ Registertonne [= 2,83 m³] | **~ de jauge brute; tjb** | gross registered ton; grt ‖ Bruttoregistertonne *f* | **~ de jauge compensée; tjbc** | compensated gross registered ton; cgrt ‖ gewichtete Bruttoregistertonne | **~ de jauge nette** | net registered ton ‖ Nettoregistertonne.
**tontine** *f* Ⓐ | life insurance association; tontine ‖ Leibrentengesellschaft *f*; Tontinengesellschaft | **contrat de ~** | life annuity (life insurance) contract ‖ Tontinenvertrag *m*; Leibrentenvertrag.
**tontine** *f* Ⓑ [rente viagère] | life annuity ‖ Leibrente *f*.
**tordre** *v* | to twist ‖ verdrehen | **~ le sens de qch.** | to twist (to distort) the meaning of sth. ‖ den Sinn von etw. entstellen (verdrehen).
**tort** *m* | wrong ‖ Unrecht *n* | **à ~ ou à raison** | rightly or wrongly ‖ mit (zu) Recht oder Unrecht | **attribuer à ~ qch. à q.** | to arrogate sth. to sb. ‖ jdm. etw. zu Unrecht zuschreiben | **avoir ~; être dans son ~** | to be wrong (in the wrong) ‖ im Unrecht sein; Unrecht haben | **donner ~ à q.** | to state that sb. is wrong ‖ jdm. Unrecht geben | **faire ~ (faire du ~) à q.** | to do sb. an injustice; to wrong sb. ‖ jdm. Unrecht zufügen | **faire ~ à la réputation de q.** | to injure sb.'s reputation ‖ jds. Ruf schädigen | **se mettre dans son ~** | to put os. in the wrong ‖ sich ins Unrecht setzen | **réparer un ~** | to redress a wrong ‖ ein Unrecht wiedergutmachen; eine Rechtsverletzung heilen | **à ~** | wrongly; wrongfully; unjustly ‖ mit (zu) Unrecht; unrechterweise.
★ **divorce aux ~s des deux époux** | divorce pro-

**tort** *m, suite*
nounced against both parties ‖ Ehescheidung aus beiderseitigem Verschulden | **résiliation d'un contrat aux ~s et griefs de la partie lésée** | wrongful termination of contract entitling the injured party to sue ‖ rechtswidrige Vertragsauflösung, welche die verletzte Vertragspartei zur Klage berechtigt.

**total** *m* | total; whole ‖ Gesamtheit *f;* das Ganze | **~ de l'actif** | total assets ‖ Gesamtvermögen *n;* Gesamtmasse *f;* Gesamtaktiven *npl* | **~ des actifs nets** | total net assets ‖ Gesamtnettowert *m* der Aktiven | **~ du bilan** | balance sheet total ‖ Bilanzsumme *f* | **~ des exportations** | total exports ‖ Gesamtausfuhr *f* | **~ des importations** | total imports ‖ Gesamteinfuhr *f* | **~ du passif** | total liabilities ‖ Gesamtbetrag *m* der Verbindlichkeiten (der Passiven) | **~ global** | grand (sum) total; total sum (amount); total ‖ Gesamtsumme *f* | **~ moyen** | total average ‖ Gesamtdurchschnitt *m.*

**total** *adj* | total; complete; whole; entire ‖ vollständig; total | **avoir ~** | total assets (property) ‖ Totalvermögen *n* | **bénéfice ~** | total earnings ‖ Gesamtertrag *m;* Gesamtverdienst *m* | **capital ~** | total capital (stock) (capitalization) ‖ Gesamtkapital *n* | **cession ~ e** | general assignment ‖ Generalabtretung *f;* Gesamtabtretung | **chiffre d'affaires ~** | total turnover ‖ Gesamtumsatz *m* | **coût ~** | total cost ‖ Gesamtkosten *pl* | **estimation ~ e** | total appraised value ‖ Gesamtschätzungswert *m* | **frais totaux** | total expenses (expenditure) ‖ Gesamtausgaben *fpl,* **investissement ~ en titres** | total investment in securities ‖ Gesamtbestand *m* an Effekten; Gesamtwertschriftenbestand *m* [S] | **masse ~ e** | total assets *pl* ‖ Gesamtmasse *f* | **montant ~ ; somme ~ e** | total sum (amount); sum (grand) total; total ‖ Gesamtsumme *f;* Gesamtbetrag *m;* Totalbetrag | **nombre ~** | total number; total ‖ Gesamtzahl *f* | **perte ~ e; sinistre ~** | total loss ‖ Gesamtverlust *m;* Totalverlust; Totalschaden *m* | **le préjudice ~** | the total damage ‖ der gesamte Schaden; der Gesamtschaden | **principal ~** | total capital; aggregate principal amount ‖ Gesamtkapitalsbetrag *m* | **prix de revient ~** | total cost price (production price) ‖ Gesamtherstellungskosten *pl* | **production ~ e** | total production (output) ‖ Gesamtproduktion *f;* Gesamtleistung *f* | **recettes ~ es** ① | total receipts ‖ Gesamteinnahme(n) *fpl* | **recettes ~ es** ② | total proceeds (returns) ‖ Gesamtertrag *m* | **recettes ~ es** ③ | total revenue ‖ Gesamtaufkommen *n* | **taxe ~ e** | total freight ‖ Gesamtfracht *f* | **valeur ~ e** | total (aggregate) value ‖ Gesamtwert *m* | **valeur ~ e d'estimation** | total appraised value ‖ Gesamtschätzungswert *m.*

**totalitaire** *adj* | totalitarian ‖ totalitär | **économie ~** | totalitarian economy ‖ totalitäres Wirtschaftssystem *n* | **Etat ~** | totalitarian state ‖ totalitärer Staat *m* | **pays ~** | totalitarian country ‖ Land *n* mit totalitärer Regierung | **régime ~** | totalitarian government ‖ totalitäre Staatsform *f.*

**totalité** *f* | [the] whole; totality ‖ [das] Ganze; Gesamtheit *f* | **~ des biens** | total property (assets *pl* ) ‖ Gesamtvermögen *n* | **la presque ~ de qch.** | nearly (almost) the whole of sth. ‖ fast das Ganze von etw. | **en ~** ① | in full; fully; entirely; wholly; totally; completely ‖ vollständig; gänzlich; unverkürzt; völlig | **en ~** ② | as a whole ‖ in seiner Gesamtheit; als Ganzes.

**touchable** *adj* | to be cashed; to be collected ‖ einzulösen.

**toucher** *v* Ⓐ [percevoir] | to draw; to receive; to cash ‖ beziehen; erhalten; vereinnahmen | **~ ses appointements** | to draw (to receive) one's salary ‖ sein Gehalt beziehen | **~ de l'argent** | to draw (to receive) money ‖ Geld empfangen | **~ ses arrérages** | to cash (to collect) one's interest ‖ seine Zinsen abheben | **~ un chèque** | to cash a cheque ‖ einen Scheck einlösen | **~ un traitement fixe** | to draw (to receive) a fixed salary ‖ ein festes Gehalt beziehen; in festem Gehalt stehen.

**toucher** *v* Ⓑ [concerner] | to concern; to affect ‖ betreffen; angehen.

**toucher** *v* Ⓒ | **~ à un port** | to call at a port ‖ einen Hafen anlaufen.

**touer** *v* | **~ un vaisseau** | to take a ship in tow ‖ ein Schiff in Schlepp (in Schlepptau) nehmen.

**tour** *m* | **~ à ~ ; à ~ de rôle** | by (in) turns; in (by) rotation ‖ der Reihe nach; im Turnus | **faire qch. à ~ de rôle** | to take turns in doing sth. ‖ etw. der Reihe nach machen | **sortir à ~ de rôle** | to retire in (by) rotation ‖ turnusmäßig ausscheiden | **~ de scrutin** | poll; ballot; ballotting ‖ Wahlgang *m* | **au premier ~ de scrutin** | at the first ballot; in the first round ‖ im ersten Wahlgang | **chacun à son ~** | each one in his turn ‖ sobald jeder an der Reihe ist.

**touristique** *adj* | **circuit ~** | conducted (organized) tour (trip) ‖ Gesellschaftsreise *f;* Gesellschaftsfahrt *f.*

**tournée** *f* | tour; round; round trip; circular voyage ‖ Reise *f;* Rundreise | **~ d'affaires** | business tour (trip) ‖ Geschäftsreise | **~ de distribution** | delivery round ‖ Bestellgang *m* | **frais de ~** | travelling expenses (charges) ‖ Reisekosten *pl;* Reisespesen *pl;* Reiseauslagen *fpl* | **~ d'inspection; ~ de visite** | tour of inspection; inspection tour (trip) ‖ Besichtigungsreise; Inspektionsreise; Inspektionstour *f* | **~ électorale** | tour to canvass a constituency ‖ Rundreise zu Wahlpropagandazwecken.

**tourner** *v* | **~ qch. à son avantage** | to turn sth. to one's own advantage ‖ etw. zu seinem eigenen Nutzen wenden | **~ q. en ridicule** | to hold sb. up to ridicule ‖ jdn. lächerlich machen.

**tournure** *f* | **prendre ~** | to take shape ‖ Gestalt annehmen | **prendre une nouvelle ~** | to take a new turn ‖ eine neue Wendung nehmen.

**tout** *m* | **le ~** | the whole ‖ das Ganze | **en ~ ou en partie** | wholly or partly ‖ ganz oder teilweise.

**toutes-boîtes** *fpl;* **les journaux ~ ; «les gratuits»** | junk mail; free publicity newspapers ‖ Werbeschriften; Postwurfsendungen.

**traçage** *m;* **tracement** *m* | drawing; writing out ‖

Ausschreibung *f;* Ausstellung *f* | **~ d'un chèque** | drawing (making out) of a cheque ‖ Ausstellung eines Schecks.
**tracé** *m* | sketch ‖ Skizze *f* | **~ de frontière** | fixation of the frontier (of the boundaries) ‖ Grenzziehung *f;* Bestimmung *f* (Festsetzung *f*) des Grenzverlaufs | **faire le ~ de qch.** | to sketch sth. ‖ etw. skizzieren.
**tracer** *v* Ⓐ | to write out ‖ ausstellen | **~ un chèque** | to draw (to make out) a cheque ‖ einen Scheck ausstellen (ziehen).
**tracer** *v* Ⓑ | to sketch ‖ skizzieren.
**tract** *m* | pamphlet; leaflet ‖ Flugschrift *f;* Flugblatt *n* | **~s clandestins** | secret tracts; clandestine pamphlets ‖ verbotene Flugschriften *fpl.*
**traction** *f* | haulage; hauling ‖ Güterbeförderung *f;* Gütertransport *f.*
**tradition** *f* Ⓐ | tradition; custom ‖ Tradition *f;* Herkommen *n.*
**tradition** *f* Ⓑ [transfert] | handing over; transfer ‖ [förmliche] Übergabe *f* | **~ de la propriété** | transfer of title (of property) (of ownership) ‖ Übertragung *f* des Eigentums; Eigentumsübergabe; Eigentumsübertragung | **~ manuelle** | actual handing over ‖ tatsächliche Übergabe.
**traditionnel** *adj* | traditional ‖ traditionell; hergebracht.
**traducteur** *m* | translator ‖ Übersetzer *m* | **~ assermenté** | sworn translator ‖ beeidigter Übersetzer.
**traduction** *f* Ⓐ | translating; translation ‖ [das] Übersetzen; Übersetzung *f* | **droit de ~** | right of translation ‖ Übersetzungsrecht *n;* Recht der Übersetzung | **~ mot pour mot** | word-for-word (word-by-word) translation ‖ wörtliche (wortwörtliche) Übersetzung | **la ~ autorisée** | the authorized version ‖ die autorisierte Übersetzung | **~ fidèle** | accurate (faithful) (close) translation ‖ genaue (richtige) (wortgetreue) Übersetzung | **~ inexacte; ~ infidèle** | inaccurate translation; mistranslation ‖ ungenaue (unrichtige) (falsche) Übersetzung | **~ libre** | free translation ‖ freie Übersetzung | **la ~ revisée** | the revised version ‖ die revidierte Übersetzung | **~ verbale** | oral (verbal) translation ‖ mündliche Übersetzung | **faire une ~ de qch.** | to make (to do) a translation of sth.; to translate sth. ‖ von etw. eine Übersetzung machen; etw. übersetzen.
**traduction** *f* Ⓑ [ouvrage traduit] | translation ‖ Übersetzung *f;* [das] Übersetzte.
**traduction** *f* Ⓒ [transcription] | transcript ‖ Übertragung *f* | **~ de notes sténographiques** | transcript of shorthand notes ‖ Übertragung *f* eines Stenogramms.
**traductrice** *f* | translator ‖ Übersetzerin *f.*
**traduire** *v* Ⓐ | to translate ‖ übersetzen | **~ qch.** | to translate sth. ‖ etw. übersetzen | **~ qch. du français en anglais** | to translate sth. from French into English ‖ etw. aus dem Französischen ins Englische übersetzen | **à ~** | translatable ‖ übersetzbar; übertragbar.

**traduire** *v* Ⓑ [citer; renvoyer] | **~ q. en conseil de guerre** | to have sb. court-martialled ‖ jdn. vor ein Kriegsgericht stellen | **~ q. en justice** | to proceed against sb.; to sue sb. at law; to go to law with sb. ‖ jdn. gerichtlich belangen; gegen jdn. gerichtlich vorgehen.
**traduire** *v* Ⓒ [représenter] | **se ~ par une perte** | to show a loss ‖ einen Verlust aufweisen (ergeben).
**traduire** *v* Ⓓ [interpréter; exprimer] | to interpret; to explain; to express ‖ auslegen; erklären; ausdrücken | **~ qch. sur le papier** | to express sth. on paper; to commit sth. to paper; to lay sth. down in writing ‖ etw. zu Papier bringen; etw. schriftlich niederlegen.
**traduire** *v* Ⓔ [transcrire en clair] | to decode; to translate into clear language ‖ entziffern; in Klartext ausführen | **une dépêche** | to translate a telegram (a cable) into clear text ‖ ein Telegramm (ein Kabel) dechiffrieren (in offene Sprache übertragen).
**traduisible** *adj* Ⓐ | translatable ‖ übersetzbar | **difficilement ~** | difficult to translate ‖ schwierig (schwer) zu übersetzen.
**traduisible** *adj* Ⓑ | **~ en justice** | liable to be sued (to be prosecuted) ‖ verfolgbar.
**traduit** *part* | **~ du français** | translated from (from the) French ‖ aus dem Französischen übersetzt.
**trafic** *m* Ⓐ [commerce] | trade ‖ Handel *m* | **~ bancaire** | banking business; banking ‖ Bankverkehr *m;* Bankbetrieb *m* | **~ commercial avec l'étranger** | foreign trade (trading) ‖ Handelsverkehr *m* mit dem Ausland | **détournement de ~** | deflection (diversion) of trade ‖ Verkehrsverlagerung *f.*
**trafic** *m* Ⓑ [ ~ illicite] | illicit trade; illegal traffic ‖ unerlaubter Handel *m;* Schleichhandel, Schmuggelhandel | **~ d'armes; ~ des armes** | arms traffic; smuggling of arms ‖ Waffenhandel *m;* Waffenschmuggel *m* | **~ de publications obscènes** | traffic in obscene litterature ‖ Handel mit unzüchtiger Literatur | **~ de stupéfiants** | drug traffic ‖ Rauschgifthandel; Rauschgiftschmuggel *m* | **faire le ~ de qch.** | to trade (to traffic) in sth. ‖ mit etw. handeln (schieben) (Schiebergeschäfte machen).
**trafic** *m* Ⓒ [circulation] | traffic ‖ Verkehr *m* | **besoins de ~** | traffic needs *pl* ‖ Verkehrsbedürfnisse *npl* | **~ de chemin de fer; ~ ferroviaire** | railway (rail) traffic ‖ Eisenbahnverkehr; Bahnverkehr; Bahndienst *m* | **~ d'échange** | exchange ‖ Tauschverkehr; Austausch *m* | **~ d'exportation** | export trade; export ‖ Ausfuhrhandel *m;* Ausfuhr *f* | **~ à longue distance** | long distance traffic ‖ Fernverkehr | **les heures de faible ~** | the slack hours ‖ die verkehrsschwachen Stunden *fpl* | **les heures de fort ~** | the busy (rush) hours ‖ die Hauptverkehrszeit *f;* die Hauptverkehrsstunden *fpl* | **~ des houillères** | coal transport ‖ Kohlentransporte *mpl* | **~ des marchandises; ~ marchandises** | goods (freight) traffic ‖ Güterverkehr; Warenverkehr | **~ des messageries** | parcel traffic ‖ Paketbeförde-

**trafic** *m* Ⓒ *suite*
rung *f;* Paketfahrt *f;* Paketdienst *m* | **~ des passagers; ~ passagers; ~ des voyageurs; ~ voyageurs** | passenger traffic || Personenverkehr; Passagierverkehr | **~ des paiements** | money transfers || Zahlungsverkehr | **sécurité du ~** | safety of traffic || Verkehrssicherheit *f* | **~ de transbordement; ~ de transit** | through (transit) traffic || Umschlagsverkehr; Durchgangsverkehr; Transitverkehr.
★ **~ aérien** | aerial (air) traffic || Luftverkehr; Flugverkehr | **~ animé** | heavy traffic || lebhafter (reger) (starker) Verkehr | **~ bimodal** | bimodal transport || bimodaler Verkehr *m* | **~ combiné** | intermodal (multimodal) transport || kombinierter Verkehr | **~ direct** | through (transit) traffic || Durchgangsverkehr; Transitverkehr | **~ fluvial** | river traffic || Flußverkehr | **~ frontalier** | frontier traffic || Grenzverkehr | **~ intérieur** | inland traffic || Binnenverkehr | **~ local** | local traffic || Ortsverkehr | **~ maritime** | ocean (maritime) traffic || Seeverkehr | **~ mixte** | sea and land traffic || Land- und Seeverkehr | **~ touristique** | tourist traffic || Reiseverkehr; Touristenverkehr.
**trafic** *m* Ⓓ [sous régime douanier] | [VIDE: **perfectionnement** *m*] | **~ de perfectionnement actif; TPA** | inward processing traffic; IPT || aktiver Veredelungsverkehr | **~ de perfectionnement passif; TPP** | outward processing traffic; OPT || passiver Veredelungsverkehr.
**trafiquant** *m* Ⓐ [commerçant] | trader || Händler *m*.
**trafiquant** *m* Ⓑ | trafficker || Schieber *m;* Schmuggler *m* | **~ de la débauche** | white slave trader || Mädchenhändler | **~ de marché noir** | black market operator; black marketeer || Schwarzhändler | **~ de stupéfiants** | drug trafficker || Rauschgifthändler.
**trafiquer** *v* Ⓐ [faire du commerce] | to trade; to deal || Handel treiben; handeln.
**trafiquer** *v* Ⓑ [faire du trafic] | to traffic || schieben; schmuggeln | **~ de sa conscience** | to sell one's conscience || sein Gewissen verschachern | **~ de son honneur** | to traffic with one's hono(u)r || seine Ehre verschachern | **~ en stupéfiants** | to traffic in drugs; to be engaged in the drug traffic || mit Rauschgift handeln; Rauschgifthandel treiben.
**trafiquer** *v* Ⓒ [mettre en circulation] | to negotiate; to utter || in Verkehr setzen; begeben | **~ une lettre de change** | to negotiate a bill of exchange || einen Wechsel begeben.
**trafiqueur** *m* | trafficker || Schieber *m;* Schleichhändler *m*.
**trahir** *v* | **~ la confiance de q.** | to betray sb.'s confidence || jds. Vertrauen mißbrauchen | **~ son serment** | to break (to violate) one's oath || seinen Eid brechen (verletzen); eidbrüchig werden.
**trahison** *f* | treason || Verrat *m* | **haute ~; crime de haute ~** | high treason; treason-felony || Hochverrat *m;* Verbrechen *n* des Hochverrats | **mettre q. en accusation pour haute ~** | to impeach sb. for high treason || jdn. wegen Hochverrats unter Anklage stellen.
**train** *m* Ⓐ [cours] | **~ des affaires** | course (run) of business || Gang *m* der Geschäfte; Geschäftsgang | **le ~ ordinaire du jour (des jours)** | the daily routine || die täglichen Arbeiten *fpl* | **être en bon ~** | to make good progress || gute Fortschritte *mpl* machen | **être en ~ de faire qch.** | to be engaged in doing sth.; to be in the act of doing sth. || dabei sein (damit beschäftigt sein), etw. zu tun.
**train** *m* Ⓑ [**~ de chemin de fer**] | railway train || Eisenbahnzug *m* | **~ du bateau** | boat train || Zug mit Anschluß an eine Dampferlinie | **~ d'excursion** | excursion train || Ausflugszug | **~ de grande ligne** | main-line train || Fernzug | **~ de petite ligne; ~ d'intérêt local** | local train || Vorortszug | **~ de luxe** | Pullman train || Luxuszug | **~ de marchandises** | goods train || Güterzug | **~ de voyageurs** | passenger train || Personenzug.
★ **~ direct** | through train || direkter (durchgehender) Zug | **~ rapide** | express train || Schnellzug | **~ spécial** | special train || Sonderzug.
**--paquebot** *m* | boat train || Zug mit Anschluß an eine Dampferlinie.
**--poste** *m* | mail train || Postzug.
**train routier** *m* | lorry-and-trailer combination; road train || Lastzug *m*.
**trainer** *v* | **~ en longueur** | to drag on; to be protracted || sich in die Länge ziehen; sich hinausziehen.
**trait** *m* Ⓐ | **exécution ~ par ~** | contemporaneous performance; performance for performance || Erfüllung *f* Zug um Zug | **~ de plume** | stroke of the pen || Federstrich *m* | **à grands ~s** | in broad outline || in großen Zügen *mpl* (Umrissen *mpl* ).
**trait** *m* Ⓑ [rapport] | reference; bearing || Bezug *m* | **avoir ~ à qch.** | to have reference to sth.; to refer to sth. || auf etw. Bezug haben; sich auf etw. beziehen; etw. betreffen | **ayant ~ à qch.** | relating to sth. || auf etw. bezüglich.
**traite** *f* Ⓐ [commerce] | trade; trading || Handel *m* | **~ des femmes; ~ des blanches** | white-slave trade || Frauenhandel; Mädchenhandel | **~ des nègres; ~ des noirs** | slave trade || Sklavenhandel.
**traite** *f* Ⓑ [effet de commerce] | bill of exchange; commercial (trade) bill; bill; draft || gezogener Wechsel *m;* Handelswechsel; Warenwechsel; Wechsel; Tratte *f;* Akzept *n* | **~ en l'air** | fictitious bill; kite; windmill || Kellerwechsel | **~ documents contre acceptation** | documents against acceptance bill; bill for acceptance || Papiere *npl* gegen Akzept | **~ documents contre paiement** | document against payment bill; bill for payment || Papiere *npl* gegen Akzepteinlösung (gegen Wechselzahlung) | **~ accompagnée de documents; ~ documentaire** | draft (bill) with documents attached (accompanied by documents); documentary bill || Dokumentenwechsel; Dokumententratte | **~ sur l'étranger** | foreign bill (exchange) || Auslandswechsel; ausländischer Wechsel; Devise *f* | **~ en plusieurs exemplaires** | bill in a set || Wechsel in

mehreren Exemplaren (in mehrfacher Ausfertigung) | ~ **à jour fixe (déterminé)** | bill payable after date (at a fixed date) || Wechsel mit bestimmtem Fälligkeitstag; Datowechsel | ~ **payable à jour fixe après présentation** | bill payable at a fixed date after presentation || Zeitsichtwechsel; Datosichtwechsel | ~ **de prolongation** | renewal (renewed) bill || Prolongationswechsel; Erneuerungswechsel | **re**~ | redraft || Rückwechsel; Rücktratte | ~ **à vue**; ~ **payable à vue** | draft (bill) at sight (payable at sight); sight draft (bill); bill payable on demand; demand bill || Sichtwechsel; Sichttratte; bei Sicht (bei Vorzeigung) zahlbarer Wechsel.

★ ~ **intérimaire** | bill ad interim; interim bill || Interimswechsel | ~ **libre** | clean bill || einwandfreier Wechsel | ~ **refusée** | dishono(u)red draft (bill) || uneingelöste Tratte; uneingelöster Wechsel.

★ **accepter une** ~ | to accept (to sign) a bill || einen Wechsel akzeptieren (mit Akzept versehen) | **faire bon accueil à une** ~; **accueillir une** ~ | to meet (to hono(u)r) a bill of exchange || einen Wechsel honorieren (einlösen) (bezahlen) | **réserver bon accueil à une** ~ | to be ready to meet a bill of exchange || für die Einlösung eines Wechsels Vorsorge getroffen haben | **créer une** ~ | to issue (to draw) a bill; to make out a draft (a bill of exchange) || eine Tratte (einen Wechsel) ausstellen | **faire** ~ **sur q.** | to draw a bill on sb.; to make out a draft on sb. || einen Wechsel auf jdn. ziehen | **présenter une** ~ **à l'acceptation** | to present a bill for acceptance || einen Wechsel zum Akzept (zur Akzepteinholung) (zur Annahme) vorlegen (präsentieren).

**traite** f Ⓒ [ ~ **bancaire**] | banker's draft || Bankwechsel m; Banktratte f.

**traité** m Ⓐ [convention] | agreement || Vertrag m; Abmachung f | **adhésion à un** ~ | joinder (accession) to an agreement || Beitritt m zu einem Vertrag | ~ **d'agence** | agency agreement (contract) || Agenturvertrag; Vertretungsvertrag | ~ **d'arbitrage** | agreement (contract) of arbitration; arbitration bond (treaty) || Schiedsvertrag; Schiedsklausel f; schiedsgerichtliche Vereinbarung f | **article (clause) d'un** ~ | article (clause) (section) of a contract (of an agreement) || Bestimmung f (Klausel f) eines Vertrages; Vertragsbestimmung; Vertragsklausel | **conclusion (passation) d'un** ~ | conclusion (consummation) of a contract || Abschluß m (Zustandekommen n) eines Vertrages; Vertragsabschluß | ~ **de fusion** | amalgamation agreement || Fusionsvertrag | **interprétation d'un** ~ | interpretation of an agreement || Auslegung f eines Vertrages; Vertragsauslegung | ~ **d'une option** | option agreement || Optionsvertrag | ~ **de réassurance** | underwriting contract || Rückversicherungsvertrag | **conclure (passer) un** ~ **avec q.** | to make (to conclude) (to come to) (to enter into) an arrangement with sb.; to enter into a deed (a treaty) with sb. || mit jdm. ein Abkommen schließen (treffen) (abschließen).

**traité** m Ⓑ [ ~ **international**] | international agreement; treaty; convention || [internationaler] Vertrag m; [internationales] Abkommen n; Staatsvertrag; Übereinkunft f; Konvention f | **accession à un** ~ | accession to a treaty || Beitritt m zu einem Abkommen | ~ **d'alliance** | treaty of alliance || Bündnisvertrag | ~ **d'alliance et amitié** | treaty of alliance and friendship || Bündnis- und Freundschaftsvertrag | ~ **d'amitié** | treaty of friendship (of amity) || Freundschaftsvertrag | ~ **d'arbitrage** | arbitration agreement (treaty) (bond); agreement (contract) of arbitration || Schiedsabkommen; Schiedsvertrag | ~ **de commerce** | treaty of commerce; commercial treaty; trade agreement (treaty); trade (trading) pact || Handelsvertrag; Handelsabkommen | ~ **de compensation** | treaty of compensation || Ausgleichsabkommen; Kompensationsabkommen | ~ **de défense** | defence treaty || Verteidigungsabkommen | **disposition du** ~ | treaty provision || Vertragsbestimmung f | ~ **de garantie** | guaranty pact; treaty of guarantee || Garantieabkommen; Garantievertrag; Garantiepakt m | ~ **de navigation** | navigation agreement || Schiffahrtsvertrag; Schiffahrtsabkommen | ~ **de non-agression** | treaty (pact) of non-aggression || Nichtangriffspakt m | ~ **de paix** | peace treaty (pact); treaty of peace || Friedensvertrag; Friedenspakt m | ~ **de réciprocité** | reciprocity treaty; reciprocal treaty (agreement) || Gegenseitigkeitsabkommen; Gegenseitigkeitsvertrag.

★ ~ **bilatéral**; ~ **particulier** | bilateral treaty || zweiseitiger Staatsvertrag | ~ **secret** | secret treaty (pact); clandestine agreement (pact) || Geheimvertrag; Geheimabkommen | **adhérer à un** ~ | to accede to a treaty || einem Staatsvertrag beitreten.

**traité** m Ⓒ [ouvrage] | **un** ~ **de (sur)** . . . | a treatise on . . . || eine Abhandlung über . . .; ein Aufsatz über . . .

**Traité** m Ⓓ [CEE] | **Le** ~ **instituant la Communauté économique européenne** | The Treaty establishing the European Economic Community || Vertrag zur Gründung der Europäischen Wirtschaftsgemeinschaft | **Le** ~ **instituant un Conseil unique et une Commission unique des Communautés européennes; Le Traité de fusion** | The Treaty establishing a Single Council and a Single Commission of the European Communities; the Merger Treaty || Vertrag zur Einsetzung eines gemeinsamen Rates und einer gemeinsamen Kommission der Europäischen Gemeinschaften; der Fusionsvertrag.

**traité-loi** m | law which has been enacted upon signing a treaty || auf Grund eines Staatsvertrages erlassenes Gesetz n; zum Gesetz erhobener Staatsvertrag m.

**traitement** m Ⓐ | treatment || Behandlung f | ~ **d'égalité; égalité de** ~ | equal (equality of) treatment; equality || Gleichbehandlung; Gleichstel-

**traitement** *m* Ⓐ *suite*
lung *f* | **inégalité de** ~ | inequality of treatment || ungleiche (Ungleichheit *f* in der) Behandlung | ~ **de faveur** | preferred (preferential) treatment; preference || vorzugsweise (bevorzugte) Behandlung; Vorzugsbehandlung | ~ **de la nation la plus favorisée** | most favo(u)red nation treatment || Meistbegünstigung *f* | ~ **par priorité** | priority treatment || Behandlung mit Vorrang | **mauvais** ~ | maltreatment; ill treatment || Mißhandlung *f*.
**traitement** *m* Ⓑ [ ~ **médical**] | medical treatment || ärztliche Behandlung *f* | **faux** ~ | wrong treatment || Falschbehandlung; falsche Behandlung | **premier** ~ | first aid || erste Hilfe *f* | **en** ~ | under treatment || in Behandlung.
**traitement** *m* Ⓒ [appointements] | salary; pay || Gehalt *n*; Besoldung *f*; Diensteinkommen *n* | ~ **d'attente;** ~ **de disponibilité** | half-pay; retaining pay || Wartegehalt; Wartegeld *n* | **amélioration (augmentation) de** ~ | increase of salary (in pay); salary increase; increase; rise || Gehaltsaufbesserung *f*; Gehaltserhöhung *f*; Gehaltszulage *f* | **avance sur les** ~ **s** | advance on salary; salary advance || Vorschuß *m* auf das Gehalt; Gehaltsvorschuß *m* | **barème (échelle) des** ~ **s** | scale (table) of salaries || Gehaltstarif *m*; Gehaltstabelle *f* | ~ **de base** | basic salary || Grundgehalt | **impôt sur les** ~ **s** | income tax on salaries; salary tax || Einkommensteuer *f* auf die Gehälter | **réduction sur le** ~ | reduction of salary; salary reduction || Gehaltsherabsetzung *f*; Gehaltskürzung *f*; Gehaltsreduktion *f* | **réduction sur les** ~ **s** | reduction of salaries; salary cuts || Reduzierung *f* (Abbau *m*) der Gehälter; Gehaltsabbau || **retenue sur le** ~ | deduction from the salary || Abzug *m* vom Gehalt; Gehaltsabzug | ~ **avec rétroactivité au** ... **; avec effet rétroactif à compter du** ... | salary with arrears as from ... || Gehalt mit Rückwirkung vom ... | **saisie des** ~ **s** | attachment of salary (of pay) || Gehaltspfändung *f*.
★ ~ **annuel** | annual salary || Jahresgehalt | ~ **( ~ s) arriéré(s)** | salary arrears (in arrear); arrears of salary; back-pay || rückständiges Gehalt; Gehalt im Rückstand; Gehaltsrückstand *m*; Gehaltsrückstände *mpl* | ~ **( ~ s) fixe(s)** | fixed (regular) salary || festes Gehalt; Festgehalt; Fixum *n* | ~ **maximum** | maximum salary || Höchstgehalt; oberste Gehaltsgrenze *f* | ~ **minimum** | minimum salary || Mindestgehalt.
★ **faire un** ~ **à q.** | to pay sb. a salary; to salary sb. || jdm. ein Gehalt bezahlen; jdn. besolden | **toucher un** ~ | to draw (to receive) a salary || ein Gehalt beziehen; Gehaltsempfänger sein; besoldet sein | **toucher un** ~ **fixe** | to draw a fixed salary || in festes Gehalt beziehen; festbesoldet sein | **sans** ① | without pay; unsalaried || unbesoldet | **sans** ② | unpaid || unbezahlt.
**traitement** *m* Ⓓ [informatique] | ~ **des données** | data processing || Datenverarbeitung *f* | **machine de** ~ **des textes; machine à** ~ **de texte** | word-processing typewriter; word processor || Textautomat *m*.
**traiter** *v* Ⓐ | ~ **q. avec civilité** | to treat sb. civilly || jdn. höflich (mit Höflichkeit) behandeln | **manière de** ~ | manner (way) of handling || Behandlungsweise *f* | ~ **qch. par priorité** | to accord sth. priority || etw. mit Vorrang behandeln | ~ **q. d'égal;** ~ **q. d'égal à égal** | to treat sb. as an equal || jdn. als gleichberechtigt (als Gleichberechtigten) behandeln | ~ **q. en** ... | to treat sb. as ... || jdn. als ... behandeln.
**traiter** *v* Ⓑ [négocier pour conclure] | to negotiate; to transact; to deal || verhandeln; abmachen | **une affaire avec q.** | to transact business with sb. || mit jdm. eine Sache (ein Geschäft) abmachen | **se** ~ | to be dealt in || gehandelt werden | ~ **avec ses créanciers** | to negotiate (to treat) with one's creditors || mit seinen Gläubigern verhandeln | ~ **un marché** | to negotiate a bargain || über ein Geschäft verhandeln.
**traiter** *v* Ⓒ [exposer qch. verbalement ou par écrit] | ~ **qch. à fond** | to exhaust a subject; to deal with sth. comprehensively || etw. erschöpfend darstellen | ~ **une question** | to treat (to deal with) a question || eine Frage behandeln | ~ **un (d'un) sujet** | to treat (to deal with) a subject || von einem Gegenstand handeln; einen Gegenstand behandeln.
**traiter** *v* Ⓓ [soigner] | ~ **un malade** | to treat a patient || einen Patienten behandeln | **se faire** ~ **de** ... | to undergo treatment for ... || sich wegen ... in Behandlung begeben.
**traître** *m* | traitor || Hochverräter *m* | **en** ~ ① | traitorous || hochverräterisch | **en** ~ ② | treacherously || heimtückisch | **prendre q. en** ~ | to attack sb. when off his guard || jdn. heimtückisch überfallen.
**trajet** *m* | journey; passage; transit; trip || Reise *f*; Überfahrt *f* | **avec chargement** | cargo passage || Überfahrt mit Ladung | ~ **par (de) mer;** ~ **maritime** | sea voyage (journey); voyage; crossing at sea; crossing || Seereise; Überfahrt | ~ **d'aller** | outward (outbound) (outward bound) voyage (journey) (passage) || Hinreise; Ausreise | ~ **d'aller et de retour** | trip there and back; round voyage || Hin- und Rückreise | **faire le** ~ **de** ... **à** ... | to cross from ... to ... || die Überfahrt von ... nach ... machen.
**tramer** *v* | ~ **un complot;** ~ **une conspiration** | to hatch (to devise) (to lay) a plot || ein Komplott schmieden; eine Verschwörung anzetteln.
**tranche** *f* Ⓐ | block; set; portion || Satz *m*; Abschnitt *m*; Teil *m* | ~ **de la loterie** | class of the lottery || Lotterieklasse *f* | **par** ~ **s successives** | in successive batches || in aufeinanderfolgenden Serien (Bündeln).
**tranche** *f* Ⓑ [portion] | ~ **de crédit** | credit tranche || Kredittranche *f* | ~ **d'un emprunt** | tranche of a loan || Anleihetranche *f* | ~ **-or** | gold tranche || Goldtranche | **rembourser par** ~ **s** | to repay by stages (instalments) || in Raten zurückbezahlen.
**tranche** *f* Ⓒ [catégorie] | ~ **d'imposition** | tax class

(category) || Steuerstufe *f;* Steuerklasse *f* | ~ **de poids** | weight category || Gewichtsstufe; Gewichtsklasse | ~ **de tonnage** | tonnage class (category) || Tonnageklasse.

**trancher** *v* | ~ **une contestation** | to settle a dispute || einen Streit beilegen | ~ **un point de droit** | to settle a point of law || eine Rechtsfrage entscheiden.

**tranquille** *adj* | **marché** ~ | dull market || flaue Börse *f.*

**tranquillité** *f* | silence || Ruhe *f* | ~ **publique** | public peace || öffentliche Ruhe.

**transaction** *f* Ⓐ [compromis; arrangement] | settlement; compromise; arrangement || Vergleich *m;* Kompromiß *m* | ~ **judiciaire** | compromise in court || gerichtlicher Vergleich; Prozeßvergleich | **accepter une** ~ | to agree to a compromise || einen Vergleich annehmen; einem Vergleich zustimmen.

**transaction** *f* Ⓑ [opération] | transaction; operation || Geschäft *n;* Abschluß *m;* Transaktion *f* | ~ **s de bourse** ① | stock exchange transactions (business) || Börsengeschäfte *npl;* Börsentransaktionen *fpl* | ~ **s de bourse** ② | trading (dealings *pl* ) at the stock exchange || Handel *m* an der Börse; Börsenhandel | ~ **s en devises** | foreign exchange transactions || Devisengeschäfte *npl* | ~ **bancaire** | banking transaction || bankmäßige Transaktion; Bankgeschäft | ~ **s hors cote;** ~ **s au marché ouvert;** ~ **s coulissières** | over-the-counter trading; transactions (trading) in the outside market || Freiverkehr *m;* Handel *m* (Transaktionen) im Freiverkehr | ~ **commerciale** | commercial transaction (business) (affair); trade matter || Handelsgeschäft; Handelssache *f* | ~ **financière** | financial transaction || Finanzgeschäft; Geldgeschäft; Finanztransaktion | ~ **s invisibles** | invisible transactions || unsichtbare Geschäftsvorgänge *mpl* [VIDE: **transactions** *fpl* ].

**transactionnel** *adj* | **arriver à une solution** ~ **le** | to come to a compromise (to a settlement by compromise) || zu einem Vergleich (zu einer vergleichsweisen Lösung) kommen.

**transactions** *fpl* Ⓐ | turnover; dealings *pl* || Umsatz *m;* Warenumsatz *m;* Warenverkehr *m* | ~ **actives** | active dealings || lebhafte Umsätze *mpl;* lebhafter Betrieb *m* | ~ **actives en valeurs** | active dealings in stocks; active stock market || lebhafte Börsenumsätze *mpl* (Börse *f* ) | ~ **commerciales** | business turnover || Geschäftsumsatz | **pas de** ~ | no dealings || ohne Umsätze.

**transactions** *fpl* Ⓑ [délibérations; mémoires] | proceedings *pl* (transactions) [of a learned society] || Tätigkeitsbericht *m* (Beschlüsse *mpl* ) [einer wissenschaftlichen Gesellschaft].

**transbordement** *m* | transshipment; unloading and reloading || Umschlag *m;* Transitverkehr *m* | **aérodrome de** ~ | transshipment airport || Umschlagslufthafen *m* | **clause de** ~ | transshipment clause || Transitklausel *f* | **frais de** ~ | transshipment (reshipping) charges || Umladekosten *pl;* Umladungskosten | **port de** ~ | port of transshipment (of transit); transshipment port || Umschlagshafen *m* | **en** ~ **pour** | transshipping for || im Transitverkehr nach.

**transborder** *v* | ~ **des marchandises** | to transship || umladen; umschlagen.

**transcription** *f* Ⓐ [transfert] | transcription; transfer || Überschreibung *f;* Umschreibung *f;* Übertragung *f* | **certificat de** ~ | certificate of transfer || Übertragungsbescheinigung *f;* Umschreibungsbescheinigung.

**transcription** *f* Ⓑ [sur un registre officiel] | registration || Eintragung *f;* Verbuchung *f* | **droit de** ~ | registration fee || Eintragungsgebühr *f* | ~ **d'une écriture** | posting of an entry || Vornahme *f* eines Eintrags.

**transcription** *f* Ⓒ [action de copier] | copying || Abschriftnahme *f;* Abschreiben *n.*

**transcription** *f* Ⓓ | transcript || Übertragung *f* | ~ **en clair** | deciphering || Übertragung in offene Sprache.

**transcrire** *v* Ⓐ [transférer] | to transcribe; to transfer || überschreiben; umschreiben; übertragen.

**transcrire** *v* Ⓑ [enregistrer] | to register; to post; to enter || eintragen; verbuchen | ~ **qch. en marge** | to make a note of sth. in the margin; to margin sth. || etw. am Rande vermerken; etw. durch Randvermerk eintragen.

**transcrire** *v* Ⓒ [copier] | to copy || abschreiben.

**transcrire** *v* Ⓓ | ~ **une lettre à la machine** | to type (to type out) a letter || einen Brief mit der Maschine schreiben (ausschreiben) | ~ **des notes sténographiques** | to transcribe shorthand notes || kurzschriftliche Notizen (ein Stenogramm) ausschreiben.

**transférable** *adj* | transferable; assignable || übertragbar; abtretbar | **in** ~ **; non** ~ | not transferable; not assignable; untransferable; unassignable || nicht übertragbar; nicht abtretbar; unübertragbar; unabtretbar.

**transférement** *m* | transfer || Übertragung *f* | ~ **d'une créance** | assignment of a debt || Abtretung *f* einer Forderung; Forderungsabtretung.

**transférer** *v* Ⓐ | to transfer; to assign; to make over || übertragen; abtreten | **se** ~ | to be transferred; to be assigned || übertragen (abgetreten) werden.

**transférer** *v* Ⓑ [transmettre qch. dans les formalités requises] | to convey || auflassen.

**transfert** *m* Ⓐ [acte pour transmettre la propriété d'un droit ou d'un titre] | transfer; making over || Übertragung *f;* Abtretung *f* | ~ **d'actions** | transfer of shares; share transfer || Aktienübertragung | **bureau des** ~ **s** | transfer office || Registeramt *n* | ~ **de créance** | assignment (transfer) of a debt; assignment || Forderungsabtretung; Forderungsübertragung; Zession *f* | **déclaration de** ~ | declaration of transfer; transfer declaration || Übertragungserklärung *f* | ~ **d'un droit;** ~ **de droits** | assignment of a right (of rights) || Übertragung eines Rechts; Rechtsübertragung | ~ **d'en-**

**transfert** *m* Ⓐ *suite*
**trepôt** | transfer [of goods] in bonded warehouse || Abtretung *f* [von Waren] unter Zollverschluß | **formule de ~** | transfer form || Übertragungsformular *n* | **~ à titre de garantie** | assignment for security || Übertragung (Abtretung) als Sicherheit | **~ d'hypothèque** | transfer of mortgage || Hypothekenübertragung | **journal des ~s** | transfer register (book) || Umschreibungsregister *n* | **~ de nationalité** | change of flag || Ausflaggen *n* | **~ de propriété** | conveyance (transfer) of title (of property) || Übertragung des Eigentums; Eigentumsübertragung; Auflassung *f* | **~ du siège** | transfer of domicile || Verlegung *f* des Sitzes; Sitzverlegung.
**transfert** *m* Ⓑ [acte (document) (feuille) de ~] | transfer (assignment) deed; deed of transfer (of assignment) || Übertragungsurkunde *f;* Abtretungsurkunde.
**transfert** *m* Ⓒ [acte de ~ d'un immeuble] | deed of conveyance; conveyance || Auflassungsurkunde *f;* Auflassung *f.*
**transfert** *m* Ⓓ [virement de fonds] | transfer || Überweisung *f* | **~ de devises** | transfer of foreign exchange || Devisentransfer *m* | **~ de fonds électronique** | electronic fund transfer || elektronische Mittelübertragung (Überweisung) | **système de ~ de fonds électronique** | electronic fund transfer system; EFTS || elektronisches Überweisungssystem | **~ à l'étranger** | transfer abroad; foreign transfer || Überweisung nach dem Ausland; Auslandsüberweisung | **facilités de ~** | transfer facilities || Transfererleichterungen *fpl* | **moratoire des ~s** | moratorium for transfer of foreign exchange || Transfermoratorium *n* | **restrictions aux ~s** | restrictions on transfers || Transferbeschränkungen *fpl* | **~ télégraphique** | telegraphic (cable) transfer || telegraphische Überweisung.
**transformateur** *adj* | **les industries ~trices** | the processing industries || die verarbeitenden Industrien *fpl* (Industriezweige *mpl*).
**transformation** *f* Ⓐ | transformation || Umwandlung *f* | **~ d'une société** | change of the corporate status of a company || Umwandlung einer Gesellschaft; Gesellschaftsumwandlung.
**transformation** *f* Ⓑ [ouvraison] | processing || Verarbeitung *f* | **produits de ~** | processed products || verarbeitete (weiterverarbeitete) Erzeugnisse *npl* | **première ~** | first stage processing || erste Verarbeitungsstufe *f.*
**transformer** *v* | **~ une société** | to transform a company || eine Gesellschaft umwandeln | **~ qch. en qch.** | to transform (to turn) (to convert) sth. into sth. || etw. in etw. umwandeln (eintauschen) (umtauschen).
**transfrontalier** *adj* | **trafic ~** | cross-frontier traffic || grenzüberschreitender Verkehr *m* | **zone ~ère** | transfrontalier region (area); region straddling a frontier || grenzübergreifendes Gebiet *n* | **zone (région) de pollution ~e** | transfrontier area of pollution || grenzübergreifende Zone der Verschmutzung.
**transfrontière** *adj* | **mouvements ~s** | transboundary movements of toxic wastes || grenzüberschreitende Bewegungen toxischer Abfälle | **pollution atmosphérique ~** | transboundary air pollution || grenzüberschreitende Luftverunreinigung.
**transgresser** *v* | to transgress || übertreten.
**transgresseur** *m* | transgressor || Übertreter *m.*
**transgression** *f* | transgression || Übertretung *f.*
**transiger** *v* | to make (to effect) a compromise; to compromise || einen Vergleich eingehen (schließen); eine vergleichsweise Regelung treffen; sich vergleichen | **~ avec ses créanciers** | to compound (to come to terms) with one's creditors; to make (to come to) a settlement (a composition) (a compromise) with the creditors || mit den Gläubigern akkordieren (zu einem Vergleich kommen); einen Vergleich mit den Gläubigern schließen (zustandebringen); sich mit den Gläubigern verständigen.
**transit** *m* [trafic de ~] | transit; through traffic (passage) || Durchgang *m;* Durchfuhr *f;* Durchgangsverkehr *m;* Durchfuhrverkehr; Transit *m* | **acquit (document) de ~** | transit bill (bond); permit of transit (to pass) || Durchgangsschein *m;* Durchfuhrschein; Transitschein | **commerce de ~** | transit trade (business); intermediary trade || Durchgangshandel *m;* Durchfuhrhandel; Transithandel | **déclaration (manifeste) de ~** | transit (through) declaration; transit entry (manifest) || Durchfuhrdeklaration *f;* Transitdeklaration | **droit de ~** | transit duty || Durchfuhrzoll *m;* Transitzoll; Transitabgabe *f* | **frais de ~** | transit expenses (charges) || Durchfuhrkosten *pl;* Transitspesen | **liberté de ~** | free transit || freier Durchgang (Durchgangsverkehr) | **maison de ~** | forwarding agency (agents *pl*) || Durchfuhrspedition *f;* Durchfuhrspediteur *m* | **marchandises en ~** | goods in transit; transit goods || Transitwaren *fpl;* Durchfuhrwaren | **passage en ~** | transit; through passage || Durchgang; Durchfuhr; Durchreise *f* | **port de ~** | transit port || Transithafen *m* | **tarif de ~** | transit rate (tariff) || Durchgangstarif *m;* Durchfuhrtarif | **taxe de ~** | transit dues *pl* || Durchgangsgebühr *f;* Transitgebühr | **transport en ~** | through transport || Durchfuhr *f* | **visa de ~** | transit visa || Durchreisevisum *n;* Transitvisum | **en ~** | in transit || durchgehend; unterwegs.
★ [CEE] **~ communautaire** | Community transit || gemeinschaftliches Versandverfahren | **procédure de ~ communautaire externe (interne)** | external (internal) Community transit procedure || externes (internes) gemeinschaftliches Versandverfahren.
**transitaire** *m* [agent ~] | transit (forwarding) (shipping) agent || Durchfuhrspediteur *m;* Zwischenspediteur.
**transitaire** *adj* | **pays ~** | transit country || Durchgangsland *n;* Durchfuhrland.

**transiter** v Ⓐ [être passé en transit] | ~ **des marchandises** | to convey goods in transit || Waren *fpl* im Durchgangsverkehr abfertigen; Waren durchführen.
**transiter** v Ⓑ [passer en transit] | to pass (to be) in transit || durchgehen; durchlaufen.
**transition** *f* | transition || Übergang *m* | **période de** ~ | period of transition; transition period || Übergangszeit *f;* Übergangsperiode *f* | **phase de** ~ | transition stage || Übergangsstadium *n* | **de** ~ | transitional || Übergangs....
**transitoire** *adj* | transitory || vorübergehend | **accord** ~ ; **arrangement** ~ | transitory (transitional) arrangement || Übergangsvereinbarung *f;* Übergangsabkommen *n* | **compte** ~ | suspense account || Interimskonto *n* | **dispositions** ~ | transitory provisions || Übergangsbestimmungen *fpl;* Übergangsvorschriften *fpl* | **état** ~ | transitional state; state of transition || Übergangszustand *m* | **mesure** ~ | transitory measure || Übergangsmaßnahme *f* | **période** ~ | transitory (transition) (transitional) period; period of transition || Übergangszeit *f;* Übergangsperiode *f* | **à titre** ~ | transitory || übergangsweise; vorübergehend; als Übergang.
**translatif** *adj* | translative || übertragend | **acte** ~ ① | act of transfer || Übertragungshandlung *f;* Übertragungsakt *m* | **acte** ~ ② | transfer deed; deed of transfer || Übertragungsurkunde *f* | **acte (contrat) (titre)** ~ **de droit réel (de propriété)** | deed of conveyance; transfer (title) deed; conveyance; title || dinglicher Vertrag; Eigentumsübertragungsurkunde *f;* Auflassungsurkunde *f;* Auflassung *f.*
**translation** *f* | transfer; transferring || Übertragung *f* | ~ **du domicile** | transfer of domicile || Verlegung *f* des Wohnsitzes; Wohnsitzverlegung | ~ **de propriété** | transfer of title; transfer (conveyance) of property || Übertragung *f* des Eigentums; Eigentumsübertragung.
**transmettre** v Ⓐ [faire parvenir] | to transmit; to forward || übersenden; senden.
**transmettre** v Ⓑ [faire passer] | to transfer; to convey || übertragen | ~ **des fonctions à q.** | to devolve duties to sb. || jdm. Funktionen (Pflichten) übertragen | ~ **des pouvoirs à q.** | to devolve powers to sb. || auf jdn. Vollmachten übertragen | ~ **une propriété** | to transfer (to convey) (to make over) a property || ein Grundstück übertragen (auflassen) | **se** ~ | to be transferred (conveyed) || übertragen werden; übergehen.
**transmissibilité** *f* | transferability || Übertragbarkeit *f.*
**transmissible** *adj* | transferable || übertragbar | **droit** ~ | transferable right || übertragbares (abtretbares) Recht | ~ **par succession;** ~ **par voie de succession;** ~ **héréditairement** | hereditary; inheritable; heritable || durch Erbfolge (durch Erbgang) (im Erbweg) übertragbar; vererblich.
**transmission** *f* | transmission; conveyance; transfer; assignment || Übertragung *f;* Übergang *m;* Abtretung *f* | **acte de** ~ ① | deed of transfer (of assignment); transfer deed || Übertragungsurkunde *f;* Abtretungsurkunde; Zessionsurkunde | **déclaration de** ~ | declaration of transfer; transfer (assignment) declaration || Übertragungserklärung *f;* Abtretungserklärung; Zessionserklärung | **acte de** ~ ② | deed of conveyance; conveyance || Auflassungsurkunde *f;* Auflassungsvertrag *m;* Auflassung *f* | ~ **de dette** | transfer (assignment) of a debt || Schuldübertragung; Übertragung einer Schuld | ~ **d'un droit** | transfer (assignment) of a right || Übergang (Übertragung) eines Rechtes; Rechtsübergang; Rechtsübertragung | **droit (impôt) (taxe) de** ~ ① | transfer (conveyance) duty; tax (duty) on transfer of real estate property || Übertragungsgebühr *f;* Übertragungssteuer *f;* Handänderungsgebühr [S] | **droit (impôt) (taxe) de** ~ ② | tax on transfer of shares and negotiable instruments || Kapitalverkehrsteuer *f* | ~ **des pouvoirs** | delegation of powers || Übertragung von Vollmachten; Vollmachtsübertragung; Bevollmächtigung *f* | ~ **de la propriété** ① | passage of title || Eigentumsübergang; Eigentumswechsel; Handänderung *f* [S] | ~ **de la propriété** ② [d'un immeuble] | transfer (conveyance) of title of property (of ownership) || Eigentumsübertragung; Auflassung *f* | ~ **par succession** | devolution on (upon) death; devolution || Übergang im Erbweg; Erbgang *m;* Vererbung *f* | ~ **par testament** | transfer by will (by testament) || Übertragung (Übergang) durch Testament.
**transparence** *f* [facilité avec laquelle une chose est comprise] | transparency || ~ **du marché** | transparency of the market; market transparency || Markttransparenz *f* | ~ **des prix** | price transparency || Preistransparenz.
**transport** *m* Ⓐ | transport(ation); forwarding; carriage; carrying || Beförderung *f;* Transport *m;* Spedition *f* | **agent (commissionnaire) (entrepreneur) de** ~ **(de** ~**s)** ① | forwarding (shipping) agent; carrier || Beförderungsunternehmer *m;* Spediteur *m;* Transportunternehmer *m* | **agent (commissionnaire) (entrepreneur) de** ~ **(de** ~**s)** ② | cartage (haulage) contractor || Rollfuhrunternehmer *m* | ~ **par air** | air transport (carriage) (transportation); carriage (transport) by air || Beförderung auf dem Luftwege; Lufttransport | **assurance** ~ ; **assurance de** ~**s** | transportation insurance || Transportversicherung *f* | ~ **de (des) bagages** | transportation of luggage || Gepäckbeförderung | **bâtiment de** ~ | transport ship (vessel); transport || Transportschiff *n;* Transportdampfer *m* | **bulletin de** ~ | waybill || Beförderungsschein *m* | **capacité de** ~ | transport (carrying) capacity || Transportfähigkeit *f;* Transportvermögen *n;* Ladefähigkeit | ~ **par chemin de fer;** ~ **par fer;** ~ **par voie ferrée;** ~ **ferré;** ~ **ferroviaire** | railway (rail) transport (carriage); transport (carriage) by rail || Eisenbahnbeförderung; Bahnbeförderung; Bahntransport; Transport per Bahn | **commerce de** ~ **(du** ~**)** | carrying (transportation) trade;

**transport** *m* Ⓐ *suite*
carrier's (carter's) (forwarding) (transport) business || Transportgeschäft *n;* Speditionsgeschäft; Rollfuhrgeschäft | **commissionnaire de ~ intermédiaire** | transit agent || Zwischenspediteur *m* | **~ s en commun;** **~ s collectifs** | public transport [GB]; mass transit (transit system) [USA] || öffentliche Verkehrsmittel *npl* | **compagnie (société) de ~** | forwarding (shipping) (transportation) (transport) company || Transportgesellschaft *f;* Beförderungsgesellschaft | **conditions de ~** | terms of transportation (freight) (carriage); freight terms || Beförderungsbedingungen *fpl;* Transportbedingungen; Frachtbedingungen | **contrat de ~** ① | contract of carriage || Beförderungsvertrag *m;* Transportvertrag | **contrat de ~** ② | shipping contract || Frachtvertrag *m* | **contrat de ~ de bagages** | luggage contract || Gepäckbeförderungsvertrag *m* | **contrat de ~ de voyageurs (de passagers)** | passenger contract || Personenbeförderungsvertrag *m* | **délai (durée) de ~** | time of forwarding (of transmission) || Beförderungszeit *f* | **difficultés de ~** | transport difficulties || Transportschwierigkeiten *fpl* | **~ par eau; ~ par voie d'eau** | carriage by water; water carriage; freightage; shipping || Wassertransport; Beförderung auf dem Wasserwege | **emballage pour ~ outre-mer** | packing for ocean shipment; overseas packing || Verpackung *f* für Überseetransport | **facilités de ~** | transportation facilities || Transportmöglichkeiten *fpl* | **frais (prix) de ~** | cost of transportation; transportation cost(s); transport (freight) charges || Beförderungskosten *pl;* Transportkosten; Transportspesen *pl;* Frachtkosten | **réduction de prix de ~** | freight reduction; reduction of freight (of the freight rates) || Frachtsatzherabsetzung *f;* Frachtermäßigung *f* | **lettre de ~** | consignment note; bill of freight (of carriage) (of lading) (of consignment); freight (way) bill; shipping (bill) note; letter of conveyance || Frachtbrief *m;* Ladebrief; Ladeschein *m;* Frachtzettel *m* | **~ de marchandises** | carriage (forwarding) (dispatching) of goods; freight (goods) traffic [GB]; trucking [USA] || Güterbeförderung; Warentransport; Warenbeförderung; Güterverkehr *m* | [VIDE: **marchandises** *mpl*] | **~ par mer; ~ maritime** | carriage (shipment) by sea; sea (ocean) carriage; marine (maritime) sea (ocean) transport || Seetransport; Transport (Beförderung) auf dem Seewege; Seebeförderung | **~ par mer et par terre** | sea and land carriage || Beförderung zu Land und zur See; See- und Landtransport | **mode de ~** | mode (manner) of conveyance; way of forwarding; means of transportation || Beförderungsart *f;* Transportart; Beförderungsweise *f* | **moyens de ~** | means of transport(ation) (of communication); transportation facilities || Beförderungsmittel *npl;* Transportmittel; Verkehrsmittel | **papiers (titres) de ~** | shipping (consignment) papers || Transportpapiere *npl* | **~ des passagers; ~ des voyageurs** | passenger transport; passenger (travelling) service; conveyance of passengers || Personenbeförderung; Passagierbeförderung; Passagierdienst *m;* Reisedienst | **~ s réguliers de passagers (de voyageurs)** | regular (scheduled) passenger service || Linienpersonenverkehr *m* | **risques de ~** | risk of conveyance; transport risk || Transportgefahr *f;* Transportrisiko *n* | **~ par roulage; ~ par voiture** | cartage; carting; cartage business || Rollfuhr *f;* Beförderung durch Fuhrwerk (per Achse) | **~ par route; ~ routier** | road transport (transportation) (haulage); transportation by road; haulage; hauling || Straßentransport; Beförderung per Achse | **~ par soudure** | forwarding; transportation by forwarding agent || Anschlußbeförderung *f* | **~ par terre; ~ terrestre** | transport by land; land carriage (transport) (conveyance); overland conveyance || Landtransport; Beförderung auf dem Landwege | **~ en transit** | through transport || Durchfuhrverkehr *m;* Transitbeförderung | **vaisseau de ~** | cargo boat; freight (cargo) steamer; freighter || Frachtschiff *n;* Frachtdampfer *m;* Frachter *m* | **~ en grande vitesse** | express carriage || Eilgutbeförderung; Expreßgutbeförderung; Eilfracht *f* | **voie de ~** | transport(ation) route; route of transmission || Beförderungsweg *m;* Transportweg | **~ par navigation interne; ~ par voie navigable** | transport by inland waterway || Beförderung (Transport) im Binnenschiffsverkehr *m*.
★ **~ aérien** | air transport (carriage); transport (carriage) by air || Lufttransport; Beförderung auf dem Luftwege [VIDE: **aérien** *adj*] | **~ fluvial** | river transport || Beförderung (Transport) im Binnenschiffahrtsverkehr | **~ mixte** | sea and land carriage || Beförderung zu Land und zur See; See- und Landtransport | **~ postal** | carriage of the mail || Postbeförderung [VIDE: **transports** *mpl*].
★ **~ pour compte d'autrui** | transport for hire or reward || Beförderung für dritte Rechnung; gewerblicher Verkehr | **~ pour compte propre** | own account (own-fleet) transport || Werkverkehr; Beförderung für eigene Rechnung.
**transport** *m* Ⓑ [cession] | transfer; cession; assignment; making over || Übertragung *f;* Abtretung *f;* Übergabe *f* | **de créance** | assignment of a claim || Abtretung (Übertragung) einer Forderung; Forderungsabtretung; Forderungsübertragung.
**transport** *m* Ⓒ [virement d'un compte à un autre] | transfer [from an account to another] || Übertrag *m* [von einem Konto auf ein anderes].
**transport** *m* Ⓓ [report] | carry-forward; carry-over; carrying over (forward) || Übertrag *m;* Vortrag *m* | **~ à nouveau** ① | amount carried over (brought forward) || Übertrag (Vortrag) auf neue Rechnung | **~ à nouveau** ② | balance brought forward || Saldovortrag.
**transport** *m* Ⓔ [transfert de propriété] | conveyance || Übertragung *f;* Auflassung *f* | **~ d'immeubles** | conveyance of land (of real estate) (of real prop-

erty) ‖ Übertragung von Grundeigentum; Abtretung *f* von Grund und Boden; Grundabtretung.

**transport** *m* Ⓕ [descente sur les lieux] | visit to the scene ‖ Einnahme *f* eines Augenscheins; Augenscheinseinnahme.

**transport** *m* Ⓖ [navire ~ ; bâtiment de ~ ] | transport (supply) ship (vessel); transport ‖ Transportschiff *n;* Transportdampfer *m;* Transporter *m;* Versorgungsdampfer.

**transportable** *adj* | transportable; conveyable; removable ‖ transportierbar; zu transportieren; transportabel.

**transportation** *f* Ⓐ | transportation (conveyance) [of goods] ‖ Beförderung *f* (Transport *m*) [von Gütern].

**transportation** *f* Ⓑ [d'un condamné] | transportation [of criminals]; penal transportation ‖ Verschikkung *f* (Deportierung *f*) [von Verbrechern]; Strafverschickung; Verurteilung *f* zur Zwangsarbeit in einer Strafkolonie.

**transport-cession** *m* | transfer; cession; assignment; making over ‖ Übertragung *f;* Abtretung *f;* Übergabe *f.*

**transporté** *m* | transport; transported convict (criminal) ‖ zur Verschickung (zur Deportation) verurteilter Sträfling *f;* Deportierter *f;* Verschickter *f.*

**transporter** *v* Ⓐ [céder par un acte] | to transfer; to convey; to make over; to assign ‖ übertragen; abtreten | **se** ~ | to be transferred ‖ übertragen werden | **une créance** | to make over a debt ‖ eine Forderung (eine Schuld) abtreten | ~ **des droits** | to transfer (to assign) rights ‖ Rechte übertragen (abtreten) | ~ **la propriété** | to transfer (to convey) the title ‖ das Eigentum übertragen | ~ **un solde** | to carry over a balance ‖ einen Saldo vortragen.

**transporter** *v* Ⓑ [d'un lieu dans un autre] | to transport; to carry ‖ befördern; transportieren | ~ **par chemin de fer** | to transport by rail ‖ per (mit der) Bahn befördern | ~ **par eau;** ~ **par voie d'eau** | to transport (to send) by water; to freight; to ship ‖ auf dem Wasserweg (auf dem Seeweg) befördern; verfrachten; verschiffen | ~ **des marchandises** | to carry (to convey) (to transport) (to forward) (to dispatch) goods ‖ Waren (Güter) befördern (transportieren) | ~ **des voyageurs** | to convey passengers ‖ Personen befördern.

**transporter** *v* Ⓒ [reporter] | to carry over; to transfer ‖ übertragen; vortragen.

**transporter** *v* Ⓓ [se rendre] | **se** ~ **sur les lieux** | to visit the scene ‖ sich an Ort und Stelle begeben.

**transporteur** *m* [entrepreneur de transports] | carrier; forwarding agent; transport firm (undertaking) ‖ Frachtführer *m;* Transportunternehmer *m* | ~ **par air;** ~ **aérien** | air carrier ‖ Luftfrachtführer; Lufttransportführer | ~ **par fer;** ~ **par chemin de fer;** ~ **ferroviaire** | rail carrier ‖ Eisenbahnfrachtführer; Bahnspediteur *m* | ~ **public** | common carrier ‖ öffentlicher Frachtführer (Transportunternehmer) | ~ **routier** | road transport contractor(s) ‖ Kraftverkehrsunternehmer *m;* Kraftverkehrsunternehmen *n* | ~ **routier de marchandises;** ~ **de marchandises par route** | road haulage contractor (operator) [GB]; trucker [USA] ‖ Güterkraftverkehrsunternehmen *n* | ~ **subséquent** | succeeding carrier ‖ nachfolgender Frachtführer | ~ **de voyageurs par route** | road passenger transport operator ‖ Personenkraftverkehrsunternehmen *n.*

**transporteurs** *mpl* | **les** ~ | the transport industry; the transportation business ‖ das Transportwesen; das Transportgewerbe.

**transports** *mpl* Ⓐ | **les** ~ ; **l'industrie (le service) des** ~ | the transport industry; the transportation business ‖ das Transportwesen; das Transportgewerbe; das Transportgeschäft | ~ **en commun** | public transport ‖ öffentliche Verkehrsmittel *npl* | **véhicule de** ~ **en commun** | public vehicle of transport; public conveyance ‖ öffentliches Verkehrsmittel *n* (Transportmittel *n*) | **droit des** ~ | law of carriage ‖ Transportrecht *n;* Frachtrecht | **droit des** ~ **aériens** | law of carriage by air; air carriage law ‖ Lufttransportrecht *n;* Luftfrachtrecht | **droit des** ~ **maritimes** | law of carriage by sea shipping law ‖ Seetransportrecht *n;* Seefrachtrecht | **entrepreneur de** ~ **(de** ~ **publics)** | common carrier; transporter ‖ öffentliches Verkehrsunternehmen *n;* öffentliche Verkehrsanstalt *f;* öffentlicher Frachtführer *m* | **entreprise de** ~ | transport (carrier's) business ‖ Beförderungsunternehmen *n;* Transportunternehmen | **impôt sur les** ~ | duty on transports (on transportation); traffic duty ‖ Beförderungssteuer *f;* Transportsteuer; Frachtsteuer | **politique des** ~ | transport policy ‖ Verkehrspolitik *f.*

**transports** *mpl* Ⓑ [opérations de transport] | **les** ~ **s marchandises** | freight (goods) traffic operations ‖ Güterbeförderungsleistungen *fpl* | **les** ~ **s passagers** | passenger transport (traffic) operations ‖ Personenbeförderungsleistungen.

**travail** *m* | work [labour [GB]; labor [USA]] ‖ Arbeit *f* | ~ **en achèvement** | work in progress of completion ‖ Arbeit vor der Vollendung (vor dem Abschluß) | **accident du** ~ | industrial accident; accident arising out of and in the course of employment ‖ Arbeitsunfall *m;* Betriebsunfall | **assurance accidents du** ~ ; **assurance sur (contre) les accidents de** ~ | workmen's compensation ‖ Arbeitsunfallversicherung *f;* Arbeiterunfallversicherung | **loi sur les accidents du** ~ | workmen's compensation act ‖ Arbeiterunfallgesetz *n;* Gesetz über die Arbeitsunfallversicherung | **syndicat de garantie contre les accidents du** ~ | employers' association under the workmen's compensation act ‖ Berufsgenossenschaft *f* | **actions de** ~ | staff shares | an Arbeiter und Angestellte ausgegebene Aktien *fpl* | **arrêt du** ~ | suspension (stoppage) (cessation) of work; work stoppage ‖ Einstellung *f* der Arbeit; Arbeitseinstellung; Arbeitsniederlegung *f* | ~ **d'artisan** | handicraft ‖ Handwerksarbeit | **bourse du** ~ ; **bureau de** ~ | labour (employ-

**travail** *m, suite*

ment) exchange (bureau) (office) ‖ Arbeitsamt *n;* Arbeitsbörse *f;* Arbeitsnachweis *m* | ~ **de bureau** | office (clerical) work ‖ Büroarbeit | **capacité de ~** | capacity to work; working capacity ‖ Arbeitsfähigkeit *f* | **le capital et le ~** | capital and labour (labor) ‖ Kapital *n* und Arbeit; Arbeitgeber *mpl* und Arbeitnehmer *mpl* | **carte d'abonnement de ~** | workman's season ticket ‖ Arbeiterdauerkarte *f* | **~ fait en chambre** | home work ‖ Heimarbeit | **charte du ~** | labo(u)r charter ‖ Arbeitsordnung *f;* Arbeitstatut *n* | **conditions de ~** | working conditions; conditions of employment (for work) ‖ Arbeitsbedingungen *fpl* | **conflit du ~** | industrial dispute ‖ Arbeitsstreitigkeit *f;* Tarifstreitigkeit; Arbeitskonflikt *m* | **~ en conscience** | time work ‖ nach Zeit bezahlte Arbeit | **contrat (convention) de (du) ~** | labour contract ‖ Arbeitsvertrag *m;* Dienstvertrag | **contrat collectif (convention collective) de ~** | collective labour contract ‖ Kollektivarbeitsvertrag *m;* Tarifvertrag | **~ en cours** | work on hand ‖ laufende Arbeit | **division du ~** | division of labour (labor) ‖ Arbeitsteilung *f;* Arbeitseinteilung *f* | **division internationale (mondiale) du ~** | international (world) division of labour (labor) ‖ weltweite Arbeitsteilung *f* | **~ à domicile** | home work ‖ Heimarbeit | **le droit de ~** | labour (labor) law (legislation) ‖ das Arbeitsrecht *n;* die arbeitsrechtlichen Bestimmungen *fpl* | **durée du ~** | working hours ‖ Arbeitszeit *f* | **réduction de la durée du ~** | reduction in (shortening of) working hours ‖ Herabsetzung *f* (Verkürzung *f*) der Arbeitszeit | **économie du ~** | labo(u)r saving ‖ Arbeitsersparnis *f;* Ersparnis *f* (Einsparung *f*) von Arbeitskräften | **~ à l'entreprise;** **~ à forfait** | contract (job) (jobbing) work; work by contract (by the job) ‖ im Werkvertrag vergebene (übernommene) Arbeit (Arbeiten) | **~ d'équipe** | team work ‖ Gemeinschaftsarbeit; Zusammenarbeit; Zusammenarbeiten *n* | **~ par équipes** | work in shifts ‖ Arbeit in Schichten | **~ de femmes** | female work ‖ Frauenarbeit | **heures de ~** ① | working hours (time); hours of work ‖ Arbeitsstunden *fpl;* Arbeitszeit *f* | **heures de ~** ② | hours [actually] worked ‖ [tatsächlich] gearbeitete Stunden *fpl* | **l'hygiène du ~** | industrial hygiene ‖ der Gesundheitsschutz bei der Arbeit | **inspecteur de (du) ~** | works (factory) inspector ‖ Aufsichtsbeamter *m* der Gewerbepolizei | **inspection du ~** | factory inspection ‖ Gewerbepolizei *f;* Gewerbeinspektion *f* | **jour de ~** | workday ‖ Arbeitstag *m;* Werktag; Wochentag | **~ à la journée** | day work ‖ Arbeit im Taglohn | **lieu de ~** | place of employment (of work); working place ‖ Beschäftigungsort *m;* Arbeitsplatz *m;* Arbeitsstelle *f* | **livret de ~** | workman's pass-book ‖ Arbeitsbuch *n* | **les lois sur le ~** | labour (labor) law (legislation) ‖ die Arbeitsgesetzgebung | **louage (loyer) du ~** | hiring of services; service (employment) contract ‖ Dienstmiete *f* | **manque de ~** ① | lack of work ‖ Arbeitsmangel *m* | **manque de ~** ② | unemployment ‖ Arbeitslosigkeit *f* | **marché du ~** | employment (labor) market ‖ Arbeitsmarkt *m;* Stellenmarkt | **méthode de ~** | working method ‖ Arbeitsmethode *f* | **~ des mineurs** | juvenile (child) labour (labor) ‖ Jugendlichenarbeit; Kinderarbeit | **Ministère du ~** | Ministry of Labour [GB] ‖ Arbeitsministerium *n* | **Ministre du ~** | Minister of Labour [GB] ‖ Arbeitsminister *m* | **~ de nuit** | night work ‖ Nachtarbeit | **office du ~** | labour (labor) office (exchange) ‖ Arbeitsamt *n;* amtlicher Arbeitsnachweis *m* | **offre de ~** ① | offer of work (of employment) ‖ Arbeitsangebot *n* | **offre de ~** ② | labo(u)r market ‖ Angebot *n* am Arbeitsmarkt | **partage du ~** | division of labour (labor) ‖ Arbeitsteilung *f* | **~ à la pièce;** | **aux pièces** | piece (job) work ‖ Stückarbeit; Akkordarbeit; Arbeit gegen Stücklohn | **programme de ~** | working schedule ‖ Arbeitsplan *m;* Arbeitsprogramm *n* | **règlement de ~** | shop regulation ‖ Arbeitsordnung *f* | **les règlements sur le ~** | the labour (labor) legislation ‖ die Sozialgesetzgebung | **~ par relais;** **~ par roulement** | work in shifts ‖ Arbeit in Schichten | **~ en retard** | work in arrear ‖ Arbeitsrückstand *m* | **revenu de ~** | income from wages and salaries ‖ Arbeitseinkommen *n* | **rhythme du ~** | speed of work; working speed ‖ Arbeitstempo *n;* Arbeitsrhythmus *m* | **les sans- ~** | the workless *pl;* the unemployed; the jobless *pl* ‖ die Arbeitslosen *mpl* | **séance de ~** | working (business) meeting ‖ Arbeitssitzung *f* | **~ en série** | mass production ‖ Serienarbeit; Massenarbeit | **~ de spécialistes** | expert workmanship ‖ Facharbeit; Spezialistenarbeit; Spezialarbeit | **statut de ~** | labour (labor) charter ‖ Arbeitsverfassung *f* | **surcharge de ~** | overworking ‖ Arbeitsüberlastung *f* | **suspension du ~** | suspension (stoppage) (cessation) of work; work stoppage ‖ Einstellung *f* (Niederlegung *f*) der Arbeit; Arbeitseinstellung; Arbeitsniederlegung | **~ à la tâche** | piece (job) (jobbing) (task) work ‖ Stückarbeit; Akkordarbeit | **temps de ~** | working time (hours) ‖ Arbeitszeit *f;* Arbeitsstunden *fpl* | **redistribution du temps de ~** | work-sharing ‖ Arbeitsumverteilung *f* | **réduction du temps de ~** | reduction in working time (hours) ‖ Verkürzung (Herabsetzung) der Arbeitszeit | **~ à temps partiel (réduit)** | part-time work(ing) ‖ Teilzeitarbeit *f* | **~ à temps plein** | full-time work(ing) ‖ Vollzeitarbeit *f* | **unité de ~** | working unit ‖ Leistungseinheit *f;* Energieeinheit | **vêtements de ~** | working clothes ‖ Arbeitskleider *fpl;* Arbeitskleidung *f.*

★ **accablé de ~** | overwhelmed with work ‖ zugedeckt mit Arbeit | **~ acharné** | hard (strenuous) work ‖ harte (anstrengende) Arbeit | **~ agricole** | agricultural (farm) work ‖ Landarbeit; landwirtschaftliche Arbeit; Feldarbeit | **~ artisanal** | handicraft ‖ Handwerksarbeit | **un beau ~** | good (fine) workmanship ‖ gute Arbeit | **~ collectif** | joint (collective) work ‖ gemeinsame Arbeit; Ge-

meinschaftsarbeit | ~ **disciplinaire** | hard labo(ou)r || Zwangsarbeit | **rémunération égale de (pour) ~ égal; «à ~ égal, salaire égal»** | equal pay for equal work || gleicher Lohn m (gleiche Entlohnung f) für gleiche Arbeit | ~ **d'intérim**; ~ **temporaire** | temporary (interim) work || Aushilfsarbeit | **entreprise de ~ temporaire, E.T.T.** | temporary (interim) agency || Agentur f zur Vermittlung von Aushilfskräften | ~ **maritime** | employment at sea || Beschäftigung f in der Seefahrt | ~ **noir (clandestin)** | black (unlisted) work || Schwarzarbeit | ~ **professionnel** | professional work || Berufsarbeit | ~ **saisonnier** | seasonal work | Saisonarbeit.
★ **avoir un ~ régulier** | to be in regular work || eine regelmäßige Beschäftigung haben | **cesser le ~** | to cease work || die Arbeit niederlegen (einstellen) | **donner du ~ à q.** | to give sb. employment; to employ sb. || jdm. Arbeit (Beschäftigung) geben; jdn. beschäftigen | **entreprendre un ~** | to undertake work (a piece of work) || eine Arbeit übernehmen | **être au ~** | to be at work || bei der Arbeit sein | **être sans ~** | to be out of work (out of employment); to be unemployed || arbeitslos (stellenlos) (ohne Arbeit) sein | **se mettre au ~** | to start (to set to) work || die Arbeit aufnehmen (beginnen); an die Arbeit gehen | **priver q. de son ~** | to throw sb. out of work || jdn. um seine Arbeit (Stellung) bringen; jdn. arbeitslos machen | **être surchargé de ~** | to be overburdened with work || mit Arbeit überlastet sein.

**travailler** v | to work || arbeiten | ~ **pour de l'argent** | to work for money || gegen Lohn arbeiten | ~ **pour son compte** | to work for one's own account || für eigene Rechnung arbeiten | ~ **au fond (dans la mine)** | to work underground [in a mine] || [in einem Bergwerk] unter Tage arbeiten | ~ **à forfait**; ~ **à la pièce**; ~ **à la tâche** | to do job (piece) work; to job || in (auf) Akkord arbeiten; gegen Stücklohn arbeiten | ~ **en heures supplémentaires** | to work overtime || Überstunden machen | **incapacité de ~** | incapacity for work; disablement || Arbeitsfähigkeit f; Invalidität f | ~ **à pleines journées** | to work full time || voll arbeiten | ~ **avec perte** | to operate at a loss || mit Verlust arbeiten | ~ **les témoins** | to tamper with the witnesses || die Zeugen bearbeiten (beeinflussen) | ~ **dans une usine** | to work in a factory; to be a factory hand || in einer Fabrik arbeiten; ein Fabrikarbeiter sein.
★ **capable de ~** | able to work; capable of work || fähig zu arbeiten; arbeitsfähig | **incapable de ~** | incapacitated; disabled || arbeitsunfähig | **continuer à ~** | to work on || weiterarbeiten | ~ **avec q.** | to work (to cooperate) with sb. || mit jdm. arbeiten (zusammenarbeiten) | ~ **contre q.** | to work (to intrigue) against sb. || gegen jdn. arbeiten (intrigieren).

**travailleur** m | worker; workman; labourer [GB]; laborer [USA]; hand || Arbeiter m; Arbeitnehmer m; Handarbeiter m | ~ **en chambre**; ~ **à domicile** | home worker; outworker || Heimarbeiter m | ~ **s en chômage** | unemployed workers || arbeitslose Arbeitskräfte fpl | **libre circulation des ~ s** | free movement of labour (labor) (of workers) || Freizügigkeit f der Arbeitnehmer | **groupe de ~ s** | working party || Trupp von Arbeitern | **placement de(s) ~ s** | labo(u)r exchange || Arbeitsnachweis m; Arbeitsvermittlung f | ~ **du fond** | mineworker; miner || Bergarbeiter; Grubenarbeiter; Bergknappe m; Knappe.
★ ~ **appliqué**; ~ **assidu** | steady worker || gewissenhafter (fleißiger) Arbeiter | ~ **frontalier** | worker who crosses the border regularly to go (to come) to his place of work || Grenzarbeitnehmer | ~ **s migrants** | migrant workers || aus- und einwandernde Arbeitnehmer mpl; Wanderarbeiter mpl | ~ **occasionnel**; ~ **temporaire** | casual labo(u)rer; jobber; odd jobber || Gelegenheitsarbeiter | ~ **s salariés** | wage-earning workers || bezahlte Arbeitnehmer mpl (Arbeitskräfte fpl).

**travaux** mpl Ⓐ | works || Arbeiten fpl | ~ **d'agrandissement** | works of extension || Erweiterungsarbeiten | ~ **d'amélioration** | improvements pl || Verbesserungsarbeiten; Verbesserungen fpl | ~ **des champs** | agricultural (farm) labo(u)r || Landarbeit f; landwirtschaftliche Arbeit | ~ **de construction** | construction works || Bauarbeiten | ~ **en cours**; ~ **en voie**; ~ **en voie d'exécution** | work(s) in progress || Arbeit (Arbeiten) in der Ausführung; in der Ausführung begriffene Arbeit(en) | **devis des ~** | bill (estimate) of cost (of costs); estimates pl || Kosten(vor)anschlag m; Baukostenanschlag | ~ **de mines** | mining work; mining || Bergbau m | ~ **de nettoyage** | cleaning-up work (operations) || Aufräumungsarbeiten | ~ **en régie** | public works under contract || Regiearbeiten | **reprise des ~** | resumption of work || Wiederaufnahme f der Arbeit (der Arbeiten) | ~ **d'utilité publique** | public works || gemeinnützige Arbeiten | ~ **de ville**; **imprimeurs) de ~ de ville** | job printing (office) (printers) || Akzidenzdruck m; Akzidenzdruckerei f; Akzidenzdrucker mpl | ~ **de voirie** | road work(s) || Straßenbauarbeiten; Wegearbeiten; Straßenbau.
★ ~ **forcés** | hard labo(u)r; penal servitude || Zwangsarbeit f; Zuchthaus n [VIDE: **travaux forcés** mpl] | ~ **publics** | public works || öffentliche Arbeiten | **administration centrale des ~ publics** | public works department || Zentralbehörde f für öffentliche Arbeiten | **entrepreneur de ~ publics** | government contractor || Übernehmer m von öffentlichen Aufträgen | **marché de ~ publics** | contracts for public works || öffentliche Aufträge mpl | **Ministère des ~ publics** | Ministry for Public Works; Board of Works || Ministerium n für öffentliche Arbeiten | ~ **publics mis en régie** | public works under contract || öffentliche Arbeiten in Regie; Regiearbeiten.
★ **entreprendre des ~ à forfait** | to contract for work || Arbeit (Arbeiten) im Werkvertrag über-

**travaux** *mpl* Ⓐ *suite*
nehmen | **pousser les** ~ | to push (to push on with) the work ‖ die Arbeiten vorantreiben.

**travaux** *mpl* Ⓑ [discussion; délibération] | **les ~ d'une commission** | the transactions of a committee ‖ die Verhandlungen *fpl* (Beratungen *fpl*) eines Ausschusses | **ordre des ~** | course of business ‖ Geschäftsgang *m* | **les ~ d'une société** | the transactions of a [learned] society ‖ die Verhandlungen (Beratungen) einer [wissenschaftlichen] Gesellschaft.

**travaux forcés** *mpl* | hard labo(u)r; penal servitude ‖ Zwangsarbeit *f;* Zuchthaus *n* | **condammation aux ~** | sentence to hard labo(u)r ‖ Verurteilung *f* zur Zuchthausstrafe (zu Zuchthaus) | **peine de ~ (des ~)** | penal servitude; sentence of hard labo(u)r ‖ Zuchthausstrafe *f;* Zwangsarbeitsstrafe | **~ à perpétuité** | penal servitude for life ‖ lebenslängliche Zuchthausstrafe *f;* lebenslängliches Zuchthaus *n* | **être condamné à ... ans de ~** | to be sentenced to ... years at hard labo(u)r ‖ zu ... Jahren Zuchthaus verurteilt werden.

**trébuchant** *adj* | **payer en expèces sonnantes et ~ es** | to pay in hard cash ‖ in klingender Münze zahlen.

**tréfoncier** *adj* | underground; subterranean; below the surface ‖ unterirdisch; untertag | **redevance ~ ère** | mining royalty ‖ Förderzins *m*.

**tréfoncier** *m* [propriétaire du sous-sol] | owner of the subterranean rights; owner of the ground below a plot of land ‖ Eigentümer der Abbaurechte.

**tréfonds** *m* | ground below the surface ‖ Untergrund | **vendre fonds et ~** | to sell a piece of land and what is below it ‖ Grundstück und Untergrund verkaufen | **~ d'un immeuble** | ground below a building (below the plot on which a building is built) ‖ Grund unter einem Gebäude.

**trentenaire** *adj* | **concession ~** | concession for thirty years ‖ Konzession *f* für dreißig Jahre.

**Trésor** *m* Ⓐ [**~ public**] | Treasury; Exchequer ‖ Staatskasse *m;* Staatskasse *f;* Fiskus *m* | **billet du ~** | treasury bill ‖ kurzfristiger Schatzwechsel *m* | **bon du ~** | treasury bond (certificate) ‖ Schatzanweisung *f* | **mandat du ~** | treasury warrant ‖ finanzbehördlicher Arrestbefehl *m*.

**trésor** *m* Ⓑ [objet précieux] | treasure ‖ Schatz *m* | **~ national** | national treasury ‖ Staatsschatz | **les ~ s nationaux** | the national treasures ‖ das nationale Kulturgut *n*.

**trésor** *m* Ⓒ [trouvé par hasard] | treasure trove ‖ Schatzfund *m*.

**trésor** *m* Ⓓ | night safe [GB]; night depository [USA] ‖ Nachttresor *m*.

**Trésorerie** *f* Ⓐ [Trésor public] | Treasury; Exchequer; Treasury Department; Board of Treasury (of Exchequer) ‖ Schatzamt *n;* Staatskasse *f;* Staatsschatz *m* | **la ~ nationale** | the national Treasury; the Fisc ‖ der Staatsfiskus.

**trésorerie** *f* Ⓑ [fonctions de trésorier] | treasurership ‖ Schatzmeisteramt *n;* Amt *n* (Posten *m*) des (eines) Schatzmeisters.

**trésorerie** *f* Ⓒ [bureaux du trésorier] | treasurer's office ‖ Schatzmeisterei *f;* Kämmerei *f*.

**trésorerie** *f* Ⓓ [mode de conservation et mouvement des fonds] | cash; liquid assets ‖ Kassenbestand *m;* liquide Mittel *npl;* Barmittel *npl* | **besoins de ~** | cash needs (requirements) ‖ Kassenbedarf *m* | **coefficient de ~** | cash ratio ‖ Kassenbestandskoeffizient *m* | **déficit de ~** | cash deficit ‖ Kassendefizit *n* | **mouvement de ~** | cash flow ‖ Zu- und Abgang *m* von Barmitteln (der flüssigen Mittel) | **prévision de ~** | cash flow forecast ‖ Kassenvoranschlag *m* | **~ étroite** | tight cash position ‖ angespannte Kassenlage *f* | **~ large; ~ à l'aise** | easy cash position ‖ flüssige Kassenposition *f* | **situation de ~** | cash (liquidity) position ‖ Kassenlage *f;* Liquiditätslage.

**trésorier** *m* | treasurer ‖ Schatzmeister *m;* Kämmerer *m*.

**trésorier** *adj* | **les autorités ~ ères** | the treasury authorities ‖ die Finanzbehörden *fpl* | **commis ~** | treasury clerk ‖ Finanzbeamter *m*.

**trésorier-payeur** *m* | paymaster ‖ Zahlmeister *m*.

**trésors** *mpl* | riches; treasures ‖ Reichtümer *mpl;* Schätze *mpl* | **des ~ artistiques** | art treasures ‖ Kunstschätze | **entasser des ~** | to accumulate riches; to treasure up wealth ‖ Schätze ansammeln (anhäufen).

**trêve** *f* [**~ aux hostilités**] | truce ‖ Waffenstillstand *m* | **~ des changes** | currency truce ‖ Währungswaffenstillstand | **~ douanière** | customs (tariff) truce ‖ Burgfrieden *m* im Tarifkampf.

**tri** *m;* **triage** *m* Ⓐ [à la poste] | sorting [at the post office] ‖ Sortieren *n* [bei der Post] | **bureau de ~** | sorting office ‖ Sortierungsbüro *n*.

**triage** *m* Ⓑ [**~ à l'entrepôt**] | sorting at the warehouse ‖ Lagerhaus-Sortierung *f*.

**tribunal** *m* | court; law court; court of law (of justice); tribunal ‖ Gericht *n;* Gerichtshof *m* | **~ d'appel** | court of appeal; appeal (appelate) court; upper (superior) court ‖ Berufungsgericht; Beschwerdegericht; Appellationsgericht; Obergericht | **~ d'appel fédéral** | federal court of appeal ‖ Bundesberufungsgericht | **~ d'arbitrage; ~ arbitral** | court of arbitration (of arbitrators) (of arbitral justice) (of referees); arbitration court ‖ Schiedsgericht; Schiedsgerichtshof; Schiedshof *m* | **~ d'arrondissement; ~ de bailliage** | district (county) court; local (lower) (inferior) court ‖ Amtsgericht; unteres Gericht | **~ des brevets** | patent court ‖ Patentgerichtshof | **~ de commerce** | tribunal of commerce; commercial court ‖ Handelsgericht; Kaufmannsgericht | **~ des conflits** | tribunal (court) for deciding disputes about jurisdiction ‖ Kompetenzgericht; Kompetenzgerichtshof | **décision du ~** | court decision (judgment) (sentence); judicial (legal) decision ‖ Gerichtsentscheidung *f;* Gerichtsurteil *n;* Richterspruch *m;* gerichtliches Erkenntnis *n* | **~ de droit commun** | ordinary (civil) court ‖ ordentliches Gericht; Zivilgericht | **~ pour enfants** | juvenile court ‖ Ju-

gendgericht; Jugendschutzkammer *f* | ~ **de l'Etat** | state court; court of state ‖ Staatsgerichtshof; Staatsgericht | ~ **d'exception** | special court ‖ Ausnahmegericht; Sondergericht | ~ **de faillite** | bankruptcy court; court of bankruptcy ‖ Konkursgericht | **greffier du** ~ | registrar; clerk of the court ‖ Gerichtsschreiber *m*; Beamter *m* der Geschäftsstelle des Gerichts | ~ **d'honneur** | court of hono(u)r (of discipline); disciplinary board ‖ Ehrengericht; Ehrengerichtshof; Disziplinarhof *m* | ~ **de première instance** ① | court of first instance; first instance ‖ Gericht erster Instanz; erste Instanz | ~ **de première instance** ② | county (district) court ‖ Amtsgericht | **le** ~ **est en jugement** | the court is sitting ‖ das Gericht tagt | ~ **des orphelins** | court of guardianship ‖ Vormundschaftsgericht | ~ **de police;** ~ **de simple police** ① | police court ‖ Polizeigericht | ~ **de simple police** ② | court of summary jurisdiction (procedure) ‖ Bagatellgericht; Schnellgericht | ~ **de police correctionnelle** | police court ‖ Polizeistrafgericht | **le président du** ~ | the presiding judge; the president | der Vorsitzende des Gerichts; der Gerichtsvorsitzende; der Gerichtspräsident | ~ **de prise;** ~ **des prises** | prize court ‖ Prisengericht; Prisengerichtshof | ~ **de répression** | criminal (correctional) court ‖ Strafgericht; Strafgerichtshof | **sceau du** ~ | seal of the court; court seal ‖ Gerichtssiegel *n* | **siège du** ~ | seat of the court ‖ Gerichtssitz *m*; Gerichtsstelle *f* | ~ **de (de la) succession;** ~ **des successions** | probate (surrogate) court; surrogate | Nachlaßgericht | **tableau du** ~ | notice board of the court ‖ Gerichtstafel *f* | ~ **de tutelle;** ~ **des tutelles** | court of guardianship ‖ Vormundschaftsgericht | **juge du** ~ **de tutelle** | judge in lunacy ‖ Vormundschaftsrichter *m*.

★ ~ **administratif** | administrative court; court of administration ‖ Verwaltungsgericht | ~ **cantonal;** ~ **inférieur** | district (county) court; local (lower) court; court of first instance ‖ Amtsgericht; Gericht erster Instanz; [das] untere Gericht | ~ **civil** | civil court (tribunal) ‖ Zivilgericht; Gericht für bürgerliche Rechtsstreitigkeiten | ~ **compétent** | court of competent jurisdiction ‖ zuständiges Gericht | ~ **consulaire** | commercial (trade) court ‖ Handelsgericht; Kaufmannsgericht | ~ **correctionnel;** ~ **criminel** | criminal (correctional) court ‖ Strafgericht; Kriminalgericht | ~ **disciplinaire** | court of discipline (of hono(u)r); disciplinary board ‖ Ehrengericht; Ehrengerichtshof *m*; Disziplinarhof *m* | ~ **extraordinaire** | special court ‖ Ausnahmegericht; Sondergericht | ~ **fédéral** | federal court ‖ Bundesgericht | ~ **industriel** | industrial (trade) court ‖ Gewerbegericht | ~ **judiciaire** | law court; court of justice; [the] law courts ‖ ordentliches Gericht; Gerichtshof *m*; Gericht.

★ ~ **militaire** | military court (tribunal); court martial ‖ Militärgericht; Kriegsgericht | **assesseur auprès d'un** ~ **militaire** | judge-advocate ‖ Beisitzer *m* bei einem Kriegsgericht; Kriegsgerichtsrat *m* | ~ **militaire de cassation** | general court martial ‖ oberstes Kriegsgericht | **président du** ~ **militaire de cassation** | judge-advocate-general ‖ Vorsitzender *m* des obersten Kriegsgerichts | ~ **militaire international** | international military tribunal ‖ internationales Militärgericht.

★ ~ **mondial** | world court ‖ Weltgerichtshof *m* | ~ **municipal** | municipal court ‖ Stadtgericht | ~ **ordinaire** | ordinary court ‖ ordentliches Gericht | **en plein** ~ | in open court ‖ in öffentlicher Gerichtsverhandlung (Gerichtssitzung) | ~ **régional** | county (district) court ‖ Amtsgericht; Kreisgericht | ~ **régional supérieur** | court of appeal; provincial court of appeal ‖ Oberlandesgericht | ~ **supérieur** | higher (superior) court ‖ höheres (übergeordnetes) Gericht; Obergericht | ~ **suprême en matière criminelle** | High Court of Justiciary ‖ oberstes Gericht in Strafsachen.

★ **comparaître devant le** ~ | to appear (to come) before the court (in court) ‖ vor Gericht erscheinen (auftreten) | **constituer un** ~ | to constitute a tribunal | einen Gerichtshof bilden (einsetzen) | **être justiciable d'un** ~ | to be amenable to the jurisdiction of a court ‖ der Gerichtsbarkeit eines Gerichts unterworfen sein | **être traduit devant le** ~ | to be summoned (called) before the court ‖ vor ein Gericht gezogen (gestellt) (geladen) werden | **se pourvoir devant le** ~ | to have recourse to legal proceedings; to resort to litigation ‖ gerichtliche Hilfe in Anspruch nehmen | **au** ~ | in court ‖ vor Gericht.

**tribunaux** *mpl* | **gazette (journal) des** ~ | law reports (journal) ‖ Gerichtszeitung *f* | **juridiction des** ~ **fédéraux** | federal jurisdiction ‖ Bundesgerichtsbarkeit *f*; Zuständigkeit *f* der Bundesgerichte | **prendre la voie des** ~ | to take legal steps ‖ den Rechtsweg beschreiten; gerichtlich vorgehen; gerichtliche Schritte tun (unternehmen) | **compétence des** ~ **civils** | civil jurisdiction ‖ Zivilgerichtsbarkeit *f*; Zuständigkeit *f* der Zivilgerichte; Ziviljustiz *f* | **judiciable des** ~ **militaires** | subject to military law ‖ den Militärgerichten unterworfen; unter dem Militärgesetz stehend.

**tribune** *f* Ⓐ | [d'où parlent les orateurs] | speaker's platform ‖ Rednertribüne *f* | **éloquence de la** ~ | parliamentary eloquence ‖ parlamentarische Beredsamkeit *f* | **monter à la** ~ | to address the audience ‖ zur Versammlung sprechen.

**tribune** *f* Ⓑ [endroit séparé et élevé] | gallery ‖ Galerie *f*; Tribüne *f* | **la** ~ **des journalistes (de la presse)** | the press (the reporters') gallery ‖ die Pressetribüne | **la** ~ **publique (réservée au public)** | the public (the strangers') gallery ‖ die Fremdentribüne.

**tribut** *m* Ⓐ | tribute ‖ Tribut *m* | **imposer un** ~ **à un pays** | to lay a country under tribute ‖ einem Land einen Tribut auferlegen | **payer** ~ **à q.** | to pay tribute to sb. ‖ jdm. Tribut (Zins) zahlen.

**tribut** *m* Ⓑ [rétribution] | **tirer un** ~ **légitime de qch.**

**tribut** *m* Ⓑ *suite*
| to obtain (to draw) a fair reward from sth. || aus etw. gerechten Lohn ziehen.
**tributaire** *adj* Ⓐ | tributary || tributpflichtig; zinspflichtig; zinsbar.
**tributaire** *adj* Ⓑ [dépendant] | être ~ de | to be dependent on; to depend on || abhängig sein von; abhängen von.
**tricennal** *adj* | thirty years' . . . || dreißigjährig.
**tricentenaire** *adj* | tercentenary; tercentennial || dreihundertjährig.
**triennal** *adj* | triennial; three-year . . . || dreijährig; Dreijahres . . . | **assolement** ~ | three-course rotation || Dreifelderwirtschaft *f* | **plan** ~ | three-year plan || Dreijahresplan *m*.
**trier** *v* | to sort out; to select || aussortieren; auswählen.
**trihebdomadaire** *adj* | tri-weekly; thrice weekly || dreimal wöchentlich.
**trimestre** *m* Ⓐ [espace de trois mois] | quarter; three months; quarterly period || Vierteljahr *n;* drei Monate; Quartal *n* | **abonnement par ~ (au ~)** | quarterly subscription || Vierteljahrsabonnement *n;* Quartalsabonnement | ~ **de grâce** | three months' grace || Gnadenvierteljahr; Gnadenquartal | **par** ~ | quarterly; three-monthly; every quarter; by the quarter || vierteljährlich; dreimonatlich; Vierteljahrs . . . ; Quartals . . . ; quartalsweise.
**trimestre** *m* Ⓑ [trois mois du calendrier] | calendar quarter || Kalendervierteljahr *n*.
**trimestre** *m* Ⓒ [appointements trimestriels] | quarter's (quarterly) salary || Vierteljahrsgehalt *n*.
**trimestre** *m* Ⓓ [loyer trimestriel; terme] | quarter's rent || Vierteljahrsmiete *f*.
**trimestre** *m* Ⓔ [période des classes] | term; school (university) term || Trimester *n*.
**trimestriel** *adj* | quarterly; three-monthly || vierteljährlich; Vierteljahrs . . . ; Quartals . . . | **appointements** ~ s | quarterly salary; [a] quarter's salary || Vierteljahrsgehalt *n* | **assemblée** ~ **le** | quarterly meeting || Vierteljahrsversammlung *f* | **loyer** ~ | [a] quarter's rent; quarterly rent (payment of rent) || vierteljährliche Mietszahlung *f* | **paiement** ~ | [a] quarter's payment; quarterly payment (instalment) || Vierteljahrszahlung *f;* Quartalszahlung | **période** ~ **le** | quarterly period; quarter || Vierteljahrszeitraum *m;* Vierteljahr *n;* Quartal *n* | **publication (revue)** ~ **le;** | quarterly review; quarterly || Vierteljahrszeitschrift *f* | **rapport** ~ | quarterly report || Vierteljahresbericht *m*.
**trimestriellement** *adv* | quarterly; three-monthly; every quarter; by the quarter; every three months || vierteljährlich; dreimonatlich; alle drei Monate; Vierteljahrs . . . ; Quartals . . . ; quartalsweise.
**tripartite** *adj* | **accord** ~ ; **traité** ~ | tripartite agreement (treaty) (pact) || Dreierpakt *m;* Dreiervertrag *m;* Dreimächtevertrag; Dreimächteabkommen *n* | **conférence** ~ | tripartite (three-power) conference || Dreimächtekonferenz *f* | **division** ~ | tripartition || Dreiteilung *f*.
**triple** *m* | **en** ~ | in triplicate || in dreifacher Ausfertigung.
**triple** *adj* Ⓐ | threefold; treble; triple || dreifach | **en** ~ **exemplaire; en** ~ **expédition** | in triplicate || in drei Exemplaren; in dreifacher Ausfertigung.
**triple** *adj* Ⓑ [tripartite] | ~ **alliance** | three-power (tripartite) alliance || Dreimächtebündnis *n;* Dreibund *m*.
**tripler** *v* | to treble; to increase threefold || verdreifachen | **se** ~ | to treble; to become trebled || sich verdreifachen; verdreifacht werden.
**triplicata** *m* | triplicate; third copy; third || Triplikat *n;* dritte Kopie *f* (Ausfertigung *f*).
**triplique** *f* | [plaintiff's] surrejoinder || Triplik *f* [des Klägers].
**tripotage** *m* Ⓐ | jobbery || Börsenagiotage *f*.
**tripotage** *m* Ⓑ [ ~ financier] | market jobbery || Börsenschwindel *m*.
**tripotage** *m* Ⓒ [intrigue] | underhand work || Schwindelei *f;* Intrige *f*.
**tripotage** *m* Ⓓ [malversation] | ~ s **de caisse** | tampering with the cash || Unregelmäßigkeiten *fpl* in der Kasse.
**troc** *m* | barter; exchange; barter trade || Tausch *m;* Tauschhandel *m;* Warentausch | **donner qch. en** ~ **pour qch.** | to barter sth. for sth. || etw. für etw. eintauschen (zum Tausch geben) | **faire un** ~ | to barter; to make an exchange || einen Tausch machen; tauschen.
**troisième** *m* | third || Drittel *n* | **deux** ~ **s** | two thirds || zwei Drittel *npl*.
**troisième** *f* Ⓐ [troisième classe] | third class || dritte Klasse *f* | **voyager en** ~ | to travel (to go) third (third-class) || dritter Klasse reisen.
**troisième** *f* Ⓑ [triplicata] | third copy; third || dritte Ausfertigung *f* | ~ **de change** | third of exchange; third (triplicate) bill of exchange || Wechseltertia *f;* Tertiawechsel *m*.
**troisième** *adj* | **de** ~ **classe** | third-class || dritter Klasse; drittklassig | **traverser (faire la traversée) en** ~ **classe** | to cross as a sterage passenger; to go steerage || die Überfahrt als Zwischendeckspassagier machen | **en** ~ **lieu** | in the third place; thirdly || drittens | **de** ~ **main** | at third hand; from a third party || aus dritter Hand | **renseignements de** ~ **main** | third-hand information || Angaben *fpl* (Informationen *fpl* ) aus dritter Hand | **de** ~ **ordre** | third-rate || dritten Ranges; drittrangig | **de** ~ **qualité** | third-class; of inferior quality || von dritter (minderwertiger) Qualität *f* | **articles de** ~ **qualité** | thirds *pl* || Waren *fpl* dritter Qualität.
**troisièment** *adv* | thirdly; in the third place || drittens.
**tromper** *v* Ⓐ | to deceive; to cheat; to mislead || täuschen; betrügen; irreführen | **intention de** ~ | intention to deceive || Täuschungsabsicht *f*.
**tromper** *v* Ⓑ | to outwit || überlisten | ~ **la loi** | to elude (to get round) the law || das Gesetz umgehen.

**tromperie** *f* | deceipt; deception; cheating; fraud; piece of deceit || Täuschung *f;* Betrug *m;* Betrügerei *f;* Irreführung *f;* Trick *m.*
**trompeur** *m* | deceiver; cheat || Betrüger *m;* Schwindler *m.*
**trompeur** *adj* | deceptive; deceitful; misleading || irreführend.
**trompeusement** *adv* | deceitfully || betrügerischerweise.
**trône** *m* | throne || Thron *m* | **abdication du ~** | abdication of the throne || Thronentsagung *f* | **accession (avènement) au ~** | accession to the throne || Thronbesteigung *f;* Regierungsantritt *m* | **discours du ~** | speech from the throne || Thronrede *f* | **héritier du ~** | heir to the throne || Thronerbe *m;* Thronfolger *m* | **héritière du ~** | heiress to the throne || Thronerbin *f;* Thronfolgerin *f* | **prétendant au ~** | pretender to the throne || Thronprätendent *m* | **succession au ~** | succession to the throne || Thronfolge *f* | **abdiquer le ~** | to abdicate the throne || dem Thron entsagen | **venir au ~** | to ascend (to come to) the throne || den Thron besteigen.
**trop payé** *m* | overpayment || Überzahlung *f.*
**trop payer** *v* | to overpay || zu viel zahlen; überzahlen.
**trop-perçu** *m* | amount received in excess || Mehrbezug *m.*
**trop taxer** *v* | to overcharge || zu hoch belasten (besteuern).
**trop travailler** *v* | to overwork; to work too hard || überarbeiten.
**troquer** *v* | to truck; to barter; to exchange || tauschen | **~ qch. contre qch.** | to truck (to barter) sth. for sth. || etw. für (gegen) etw. eintauschen (austauschen).
**troqueur** *m* | barterer || Tauschhändler *m.*
**trouble** *m* | trouble; disturbance || Störung *f;* Beeinträchtigung *f* | **action en cessation de ~** | action to restrain (to stop) interference || Klage *f* auf Beseitigung (auf Unterlassung) der Störung (auf Unterlassung der Beeinträchtigung); Unterlassungsklage | **cause de ~** | disturbing factor || Ursache *f* der Störung | **~ d'esprit** | mental trouble || Geistesstörung *f* | **état de ~** | state of agitation; troubled (agitated) state || Zustand *m* der Erregung | **~s dans l'exploitation** | disturbance of work || Betriebsstörung *f* | **garantie des ~s** | guaranty against interference || Haftung *f* für Beeinträchtigungen | **~ de jouissance; ~ de possession** | prevention of enjoyment; disturbance of possession || Besitzstörung *f;* Störung *f* des Besitzes; Beeinträchtigung des ungestörten Besitzes | **~s sérieux** | serious troubles (disturbances) || ernste (ernstliche) (schwere) Störungen *fpl* | **porter le ~ dans qch.** | to disturb sth. || etw. stören.
— **-ménage** *m* | mischief-maker || häuslicher Friedensstörer *m.*
— **-paix** *m* | disturber of the peace || Friedensstörer *m;* Unruhestifter *m.*
**troubler** *v* | to trouble; to disturb; to interfere with || stören | **~ q. dans la jouissance (dans la possession)** | to disturb sb.'s enjoyment; to interfere with sb.'s possession || jds. Besitz stören; jdn. im Besitz stören | **~ la paix; ~ l'ordre public** | to break (to disturb) the peace || den Frieden (die öffentliche Ordnung) stören.
**troubles** *mpl* | public disturbances; riots || Unruhen *fpl* | **~ grévistes** | strike riots || Streikunruhen | **~ ouvriers** | labo(u)r troubles (disturbances) || Arbeiterunruhen.
**trouvé** *part* | **chose ~e; objet ~** | thing found || Fundsache *f;* Fundgegenstand *m* | **appropriation d'un objet ~** | appropriation of a thing found || Fundunterschlagung *f;* Funddiebstahl *m* | **service des objets ~s** | lost-property office || Fundbüro *n;* Fundamt *n* | **enfant ~** | foundling || Findelkind *n;* Findling *m* | **hospice (maison) des enfants ~s** | foundling hospital || Findlingsheim *n;* Findelhaus *n.*
**trouver** *v* Ⓐ | **~ aide et appui** | to find help and assistance (support) || Hilfe und Unterstützung finden | **~ qch. par hasard** | to find (to discover) sth. accidentally (by accident) || etw. zufällig (durch Zufall) finden (entdecken) | **facile à ~** | readily findable || leicht auffindbar | **~ à redire à qch.** | to find fault with sth. || an einer Sache etw. auszusetzen haben.
**trouver** *v* Ⓑ [procurer] | to provide || beschaffen | **~ de l'argent** | to find (to raise) money || Geld aufbringen (beschaffen) (auftreiben).
**trouver** *v* Ⓒ | **se ~** | to be || sich befinden | **se ~ en danger** | to be in danger || sich in Gefahr befinden | **se ~ à découvert** | to be without cover || ungedeckt (ohne Deckung) sein | **se ~ en souffrance** ① | to be undeliverable || unzustellbar (nicht zustellbar) sein | **se ~ en souffrance** ② | to be (to remain) unpaid || uneingelöst sein (bleiben) | **se ~ pris** | to be caught || gefaßt werden.
**trouveur** *m* | finder; discoverer || Finder *m;* Entdecker *m.*
**trust** *m* | trust; syndicate || Trust *m;* Ring *m;* Syndikat *n;* Kartell *n* | **~ de l'acier** | steel trust || Stahltrust | **~ du pétrole** | oil trust || Öltrust | **~ de placement; ~ propriétaire de paquets de titres** | investment trust || Effekten-Holding-Syndikat | **~ de valeurs** | holding company || Holding-Gesellschaft *f* | **~ de valeurs mobilières** | securities trust || Effektentrust; Wertschriftentrust [S] | **~ immobilier** | real estate trust || Immobilientrust.
**tuage** *m* | charge for slaughtering || Schlachtgeld *n.*
**tuer** *v* | to kill || töten | **dans l'intention de ~** | with intent to kill || in der Absicht zu töten.
**tumulte** *m* | tumult; commotion; turmoil || Tumult *m.*
**tumultuaire** *adj* | tumultuary || tumultarisch.
**tumultueux** *adj* | **rassemblement ~** | commotion; riot || Zusammenrottung *f;* Auflauf *m* | **réunion ~se** | tumultuous (riotous) meeting || stürmische Versammlung *f.*
**tutélaire** *adj* | guardian ...; guardianship ...; tuto-

**tutélaire** *adj, suite*
rial || vormundschaftlich; Vormundschafts ... | **gestion** ~ | guardianship || Vormundschaft *f* | **juge** ~ | judge of the guardianship || Vormundschaftsrichter *m*.
**tutelle** *f* Ⓐ | guardianship || Vormundschaft *f* | **affaires de** ~ | guardianship matters || Vormundschaftssachen *fpl* | **chambre (tribunal) des** ~ **s** | court of guardianship; guardianship court || Vormundschaftsbehörde *f;* Vormundschaftsgericht *n* | **enfant en** ~ | child under guardianship (in tutelage) || unter Vormundschaft stehendes Kind *n* | **juge des** ~ **s** | judge of the guardianship || Vormundschaftsrichter *m* | ~ **des mineurs** | tutelage || Vormundschaft über Minderjährige | **mise en** ~ | placing under guardianship || Stellung *f* unter Vormundschaft | **pupille sous** ~ **judiciaire** | ward in chancery (of court) || Mündel *n* unter Amtsvormundschaft.
★ ~ **dative** | guardianship ordered by the court || gerichtlich angeordnete Vormundschaft | ~ **libre** | guardianship exempted from statutory restrictions || befreite Vormundschaft | ~ **officieuse** | statutory guardianship || Amtsvormundschaft | ~ **provisoire** | temporary guardianship || vorläufige Vormundschaft | ~ **subrogée** | assistant (supervising) guardianship || Gegenvormundschaft.
★ **être en** ~ | to be under guardianship || unter Vormundschaft stehen | **être chargé de la** ~ | to be guardian || die Vormundschaft führen | **mettre (placer) q. sous** ~ | to place sb. under guardianship || jdn. unter Vormundschaft stellen | **en** ~ ; **sous** ~ | in ward; under guardianship; under wardship || unter Vormundschaft.
**tutelle** *f* Ⓑ [responsabilité] | **autorités de** ~ | supervisory (responsible) authorities || Aufsichtsbehörde(n) *fpl* | **soumis à l'examen de la** ~ | subject to inspection (oversight) by the responsible authorities || der Aufsicht der verantwortlichen Behörden unterstellt | **le ministre de** ~ | the sponsoring (responsible) minister || der verantwortliche Minister | **territoire sous** ~ | trusteeship territory || Treuhandgebiet *n*.
**tutelle** *f* Ⓒ [protection] | protection || Schutz *m* | **prendre q. sous sa** ~ | to take sb. under one's wing || jdn. unter seinen Schutz nehmen.
**tuteur** *m* | guardian; tutor || Vormund *m* | **constitution d'un** ~ | appointment of a guardian || Bestellung *f* eines Vormunds | ~ **datif** | guardian appointed by the court || gerichtlich (durch das Gericht) bestellter Vormund | ~ **officieux** | guardian of court; statutory guardian || Amtsvormund | **subrogé** ~ ①; **co** ~ | supervising (joint) guardian; coguardian || Gegenvormund; Mitvormund | **subrogé** ~ ② | deputy guardian || Ersatzvormund | **constituer un** ~ | to appoint a guardian || einen Vormund bestellen.
**tutrice** *f* | guardian; tutor || Vormünderin *f*.
**tutrice** *adj* | **société** ~ | [airline] company acting as handling agent for a foreign company || [Flug-]gesellschaft, welche den Betrieb einer ausländischen Gesellschaft treuhänderisch versieht.
**tuyau** *m* | tip || Tip *m* | ~ **de bourse** | stock exchange tip || Börsentip.
**tuyauter** *v* | ~ **q.** | to give sb. a tip || jdm. einen Tip geben.
**type** *m* Ⓐ | model; sample piece; pattern || Muster *n;* Musterstück *n;* Vorlage *f* | **budget-** ~ | sample budget || Musterhaushaltsplan *m* | **contrat-** ~ | contract model || Mustervertrag *m* | **lettre-** ~ | set form of a letter || Musterbrief *m;* Briefvorlage *f* | **règlement-** ~ | model regulation || Musterverordnung *f*.
**type** *m* Ⓑ [modèle] | model; design || Baumuster *n;* Modell *n*.
**type** *m* Ⓒ [modèle de série] | standard model (design) || Einheitsbaumuster *n;* Einheitsmodell *n;* Serienbaumuster; Serienmodell.
**type** *m* Ⓓ [étalon] | standard || Einheit *f* | **pièce** ~ | standard coin || Einheitsmünze *f*.
**typifié** *adj* | standardized || standardisiert; genormt; typisiert.
**typifier** *v* | to standardize || standardisieren; normen; typisieren.
**typique** *adj* | typical || typisch; kennzeichnend; bezeichnend.
**typographique** *adj* | **cliché** ~ | printer's block || Druckstock *m;* Klischee *n* | **erreur** ~ | typographical error; misprint; printor's error || Druckfehler *m*.
**tyran** *m* | tyrant; despot || Tyrann *m*.
**tyrannie** *f* | tyranny; despotism || Tyrannei *f;* Despotie *f*.
**tyrannique** *adj* | tyrannical; despotic || tyrannisch; despotisch.
**tyranniser** *v* | to tyrannize || tyrannisieren.

# U

**ultérieur** *adj* Ⓐ | subsequent; later || anderweitig; später | **vérification** ~ e | second verification; checking || Nachprüfung *f.*
**ultérieur** *adj* Ⓑ [qui arrive après] | **ordres** ~ s | further (subsequent) orders || weitere Aufträge *mpl;* Nachbestellungen *fpl.*
**ultérieurement** *adv* Ⓐ | subsequently; later on || späterhin.
**ultérieurement** *adv* Ⓑ | **marchandises livrables** ~ | goods for future delivery || zukünftig lieferbare Waren.
**ultimatif** *adj* | **dans une forme** ~ **ve** | in the form of an ultimatum || in ultimativer Form; ultimativ.
**ultimatum** *m* | ultimatum || Ultimatum *n* | **signification d'un** ~ | issuance of an ultimatum || Stellung *f* eines Ultimatums | **signifier un** ~ **à q.** | to deliver (to issue) an ultimatum to sb. || jdm. ein Ultimatum stellen.
**unanime** *adj* | unanimous || einstimmig | **opinion** ~ | unanimous opinion || einhellige Ansicht *f.*
**unanimement** *adv* | unanimously; with unanimity || einstimmig; mit Einstimmigkeit *f.*
**unanimité** *f* | unanimity || Einstimmigkeit *f* | **à défaut d'** ~ | failing a unanimous vote || falls keine Einstimmigkeit zustandekommt | **adopter à l'** ~ **une motion de confiance à q.** | to pass unanimously a vote of confidence to sb. || jdm. einstimmig das Vertrauen aussprechen | **à l'** ~ **des voix** | without one dissentient voice || ohne Gegenstimmen *fpl;* mit Einstimmigkeit | **à l'** ~ **moins une voix** | with one dissentient voice || mit einer einzigen Gegenstimme *f* | **adopté à l'** ~ | carried (agreed) unanimously || einstimmig angenommen | **se prononcer à l'** ~ | to give a unanimous decision || einstimmig entscheiden | **voter à l'** ~ | to vote (to resolve) unanimously || einstimmig (mit Einstimmigkeit) beschließen | **à (par) l'** ~ | with unanimity; unanimously || mit Einstimmigkeit; einstimmig | **à la quasi** ~ | almost unanimously || fast einstimmig.
**unicité** *f* | ~ **du marché** | market unity || Einheitlichkeit des Marktes; Markteinheitlichkeit | ~ **des prix** | unity of price; price unity || Einheitlichkeit der Preise; Preiseinheitlichkeit.
**unification** *f* | unification; standardization || Vereinheitlichung *f;* Standardisierung *f* | ~ **industrielle** | amalgamation of industries || Zusammenlegung *f* von Industrien.
**unifié** *adj* | unified; standardized || vereinheitlicht; standardisiert | **dette** ~ **e** | consolidated (unified) debt || konsolidierte Schuld *f.*
**unifier** *v* | to unify; to standardize || vereinheitlichen; standardisieren | ~ **des dettes** | to consolidate debts || Schulden konsolidieren | ~ **des industries** | to amalgamate industries || Industrien zusammenlegen.
**uniforme** *adj* | uniform || einheitlich | **application** ~ | uniform application || einheitliche Anwendung *f* | **droit** ~ | uniformity of law || Rechtseinheit *f* | **pratique** ~ | uniform (unvarying) practice || einheitliche (feststehende) Praxis *f.*
**uniformément** *adv* | uniformly; in a uniform manner || einheitlich; in einheitlicher Weise.
**uniformisation** *f* | unifying; standardization || Vereinheitlichung *f;* Standardisierung *f* | **mesures d'** ~ | standardization measures || Maßnahmen *fpl* zur Vereinheitlichung | **niveau (degré) de l'** ~ | level (degree) of uniformity || Stand *m* (Grad *m*) der Vereinheitlichung.
**uniformiser** *v* | to make uniform; to standardize || vereinheitlichen; standardisieren.
**uniformité** *f* | uniformity || Einheitlichkeit *f* | **absence d'** ~ | lack of uniformity || fehlende (Mangel an) Einheitlichkeit.
**unigraphie** *f* | single-entry bookkeeping || einfache Buchführung *f.*
**unilatéral** *adj* | unilateral; one-sided || einseitig | **acte** ~ **de l'Etat** | one-sided act of public authority || einseitiger Staatsakt *m* | **acte juridique** ~ | unilateral transaction (legal transaction) || einseitiges Rechtsgeschäft *n* | **caractère** ~ | one-sidedness || Einseitigkeit *f* | **contrat** ~ | unilateral (nude) (naked) contract || einseitiger Vertrag *m* | **dénonciation** ~ **e** | unilateral denunciation || einseitige Aufhebung *f* | **engagement** ~ | one-sided engagement; naked bond || einseitige Bindung *f* (Verpflichtung *f*) | **mesure** ~ **e arbitraire** | arbitrary unilateral measure || einseitige Willkürakt *m.*
**unilatéralement** *adv* | unilaterally; in a unilateral form (manner) || in einseitiger Form (Weise) | **dénoncer un traité** ~ | to denounce a treaty unilaterally (by unilateral action) || einen Vertrag einseitig (durch einseitige Erklärung) lösen.
**unilingue** *adj* | monolingual; unilingual || einsprachig.
**union** *f* Ⓐ [concorde] | unity; union; concorde || Einigkeit *f;* Eintracht *f.*
**union** *f* Ⓑ [conformité d'efforts] | **contrat d'** ~ | agreement (understanding) [between creditors) to take concerted action || Abkommen *n* (Verständigung *f*) [zwischen Gläubigern] über gemeinsames Vorgehen.
**union** *f* Ⓒ [association] | group || Verband *m* | ~ **de tarifs** | tariff union || Tarifverband | ~ **étroite** | close union || enger Zusammenschluß *m* | ~ **professionnelle** | occupational (professional) group (association) || Berufsgruppe *f;* Berufsverband *m;* Berufsvereinigung *f;* Fachgruppe *f* | ~ **syndicale** | trade (trades) (labor) union || Gewerkschaft *f;* Gewerkschaftsverband.
**union** *f* Ⓓ [traité entre Etats] | union || Union *f* | **convention (traité) de l'** ~ | convention of the union || Unionsvertrag *m;* Verbandsübereinkunft *f* | **membre de l'** ~ | member of the union || Unions-

**union** *f* Ⓓ *suite*
  **mitglied** *n* | **pays de l'** ~ | country of the union; member country || Unionsland *n;* Vereinsland; Verbandsland | ~ **de paiements** | payments union || Zahlungsunion.
  ★ ~ **douanière** | customs union || Zollunion *f;* Zollverein *m* | ~ **économique** | economic union || Wirtschaftsunion | ~ **monétaire** | monetary union || Währungsunion; Münzunion | ~ **personnelle** | personal union || Personalunion | ~ **postale** | postal union || Postverein *m.*

**Union** *f* Ⓔ | ~ **économique et monétaire; UEM** | Economic and Monetary Union; EMU || Wirtschafts- und Währungsunion; WWU.

**Union** *f* Ⓕ | ~ **européenne des paiements; UEP** | European Payments Union; EPU || Europäische Zahlungs-Union; EZU.

**uniprix** *m* | uniform price || Einheitspreis *m* | **magasin** ~ | one-price store || Einheitspreisgeschäft *n;* Einheitspreisladen *m.*

**unique** *adj* Ⓐ [seul] | sole; single; exclusive || allein; alleinig; ausschließlich | **administrateur** ~ | sole director || alleiniger Geschäftsführer *m* | **associé** ~ | sole partner || alleiniger Teilhaber *m* | **l'enfant** ~ | the only child || das einzige Kind | **le fils** ~ | the only son || der einzige Sohn | **impôt** ~ | single (personal) tax; poll tax || Einheitssteuer *f;* Kopfsteuer *f* | **inventeur** ~ | sole inventor || Alleinerfinder *m* | **prime** ~ | single (non-recurring) premium || einmalige Prämie *f* | **prix** ~ | uniform price || Einheitspreis *m* | **magasin à prix** ~ | one-price store || Einheitspreisgeschäft *n;* Einheitspreisladen *m* | **propriétaire** ~ | sole (exclusive) proprietor (owner) || Alleineigentümer *m;* Alleininhaber *m;* alleiniger Eigentümer (Besitzer) *m* | **rue à sens** ~ | one-way street || Einbahnstraße *f* | **taxe** ~ Ⓐ | uniform tax || Einheitssteuer *f* | **taxe** ~ Ⓑ | flat rate || Einheitsgebühr *f* | **tronçon de chemin de fer (de voie ferrée) à voie** ~ | single-track section of a railway || eingleisige Eisenbahnstrecke | **tronçon de route à sens** ~ | one-way section (stretch) of a road || Einbahnstrecke *f.*

**unique** *adj* Ⓑ [singulier] | unique; unrivalled; unparalleled || einmalig; einzigartig; unvergleichlich; unerreicht.

**uniquement** *adv* Ⓐ [singulièrement] | uniquely || in einzigartiger Weise.

**uniquement** *adv* Ⓑ [exclusivement] | solely; exclusively || ausschließlich.

**unir** *v* [se lier] | **s'** ~ **à q.** | to join forces with sb.

**unitaire** *adj* Ⓐ [ayant rapport à l'unité politique] | unitarian || unitarisch.

**unitaire** *adj* Ⓑ [par unité] | per unit || per (pro) Einheit | **prix** ~ ; **prix de l'unité** | price per unit; unit price || Preis pro Stück.

**unité** *f* Ⓐ | unit || Einheit *f* | ~ **de compte** | unit of account || Rechnungseinheit.
  ★ [CEE] ~ **de compte européen; UCE** | European Unit of account; EUA || europäische Rechnungseinheit; ERE | ~ **de compte monétaire européen;**

**UCME** | European monetary unit of account; EMUA || europäische Währungsrechnungseinheit; EWRE.
  ★ ~ **de mesure** | unit of measurement || Maßeinheit | ~ **de poids** | unit of weight || Gewichtseinheit | ~ **de superficie** | unit of area || Flächeneinheit | ~ **monétaire** | monetary unit || Geldeinheit; Währungseinheit | ~ **de production** | unit of production || Produktionseinheit *f* | ~ **de volume** | unit of volume || Volumeinheit *f.*

**unité** *f* Ⓑ [uniformité] | uniformity || Einheitlichkeit *f* | ~ **d'action** | concerted (co-ordinated) action || einheitliches (gemeinsames) Vorgehen *n.*

**unité** *f* Ⓒ [théorie budgétaire] | comprehensiveness || Vollständigkeit *f.*

**unité-étalon** *m* | standard unit || Standardeinheit *f.*

**universalité** *f* Ⓐ [généralité] | universality || Universalität *f;* Allgemeinheit *f.*

**universalité** *f* Ⓑ [totalité] | sum total || Gesamtheit *f;* Gesamtsumme *f* | **l'** ~ **de ses biens** | one's entire estate; the whole of one's estate || sein gesamtes Vermögen *n.*

**universalité** *f* Ⓒ [théorie budgétaire] | non-assignment || Gesamtdeckungsprinzip *n.*

**universel** *adj* Ⓐ [mondial] | world . . . ; world-wide || Welt . . . ; weltumspannend; weltumfassend | **carte** ~ | map of the world || Weltkarte *f* | **commerce** ~ | world trade; international commerce (trade) || Welthandel *m* | **crise** ~ **le** | world (world-wide) crisis || Weltkrise *f* | **crise (dépression) économique** ~ **le** | world (world-wide) economic crisis || Weltwirtschaftskrise *f* | **exposition** ~ **le** | world exhibition || Weltausstellung *f* | **gouvernement** ~ | world government || Weltregierung *f* | **histoire** ~ **le** | world history || Weltgeschichte *f* | **langage** ~ | world language || Weltsprache *f* | **ligue** ~ **le** | world league || Weltliga *f;* Weltbund *m* | **renommée (réputation)** ~ **le** | world-wide reputation || Weltruf *m* | **maison de réputation** ~ **le** | firm of world-wide reputation || Weltfirma *f;* Firma mit (von) Weltruf.

**universel** *adj* Ⓑ [général] | universal || allgemein | **communauté** ~ **le** | community of property || allgemeine Gütergemeinschaft *f* | **héritier** ~ | universal (sole) heir || Alleinerbe *m;* Universalerbe *m* | **légataire** ~ **(à titre** ~ **)** | universal legatee || Generalvermächtnisnehmer *m* | **successeur à titre** ~ | successor in law || Gesamtnachfolger *m* | **succession** ~ **le** | succession in law || Gesamtnachfolge *f;* Universalsukzession *f* | **suffrage** ~ | universal suffrage || allgemeines Wahlrecht *n* (Stimmrecht *n*).

**universellement** *adv* | universally || allgemein | ~ **connu** | universally known || allgemein bekannt | ~ **reconnu** | universally recognized || allgemein anerkannt | **réputation** ~ **reconnue** | world-wide reputation || Weltruf *m.*

**universitaire** *m* | teacher with a university training || Lehrer *m* (Lehrkraft *f*) mit Universitätsbildung.

**universitaire** *adj* | **bibliothèque** ~ | university library

|| Universitätsbibliothek *f* | **éducation** ~ | university education || Hochschulbildung *f* | **études** ~ **s** | university education; academic training || Hochschulstudien *fpl;* Hochschulstudium *n;* Universitätsstudium | **honneurs** ~ **s** | academic hono(u)rs || akademische Ehren *fpl* | **vacances** ~ **s** | university vacation || Hochschulferien *pl;* Universitätsferien | **ville** ~ | university town || Universitätsstadt *f.*
**université** *f* | university || Universität *f;* Hochschule *f* | **bibliothèque de l'** ~ | university library || Universitätsbibliothek *f* | ~ **de l'Etat** | state university || Staatsuniversität | **entrer à une** ~ | to enter a university || eine Universität beziehen | **étudier à l'** ~ | to be at the university; to go through university || an der Universität studieren.
**urbain** *adj* | urban || städtisch | **les grandes agglomérations** ~ **es** | the great urban centres (centers) (conurbations); the great centres (centers) of population || die Zentren *npl* mit großer Bevölkerungsdichte; die großen Ballungsgebiete | **population** ~ **e** | urban population || Stadtbevölkerung *f* | **rénovation** ~ **e** | urban renewal (redevelopment) || städtebauliche Erneuerung; Stadtsanierung | **rénovation des centres** ~ **s** | renewal (redevelopment) of town centres; city-centre renewal; innercity redevelopment || Stadtkernsanierung *f.*
**urbanisme** *m* | town planning || Stadtplanung *f.*
**urgemment** *adv* | urgently || dringend; dringlich.
**urgence** *f* | urgency; emergency || Dringlichkeit *f* | **aide d'** ~ | emergency aid || Soforthilfe *f;* Nothilfe | **programme d'aide d'** ~ | emergency aid program(me) || Soforthilfeprogramm *n* | **cas d'** ~ ① | case of emergency (of urgency) || Dringlichkeitsfall | **cas d'** ~ ② | case of need || Notfall | **à cause d'** ~ | on account of urgency (of pressure) || wegen Dringlichkeit | **déclaration d'** ~ | declaration of urgency || Dringlichkeitserklärung *f* | **décret d'** ~ | emergency decree (regulation) || Notverordnung *f* | **législation d'** ~ | emergency legislation || Notgesetzgebung *f* | **mesure d'** ~ | emergency measure || Notmaßnahme *f;* Sofortmaßnahme *f* | **ordre d'** ~ | priority (priority system) according to urgency || Dringlichkeitsordnung; Priorität nach der Dringlichkeit | **procédure d'** ~ | emergency procedure || Dringlichkeitsverfahren *n* | **programme d'** ~ | emergency program(me) || Notprogramm *n;* Sofortprogramm *m* | **en raison d'** ~ | on grounds (for reasons) of urgency || aus Gründen der Dringlichkeit | **réparations d'** ~ | emergency repairs || unbedingt notwendige Reparaturen *fpl;* Notreparaturen.
★ **la plus grande** ~ | the utmost urgency || äußerste Dringlichkeit | **demander l'** ~ | to demand (to call for) a vote of urgency (for an emergency vote) || einen Dringlichkeitsantrag stellen | **proclamer l'état d'** ~ **nationale** | to declare a state of emergency (of national emergency) || den nationalen Notstand ausrufen (erklären) | **s'occuper d'** ~ **de qch.** | to deal urgently with sth. || etw. dringlich behandeln (erledigen) | **d'** ~ ① | urgent(ly) || dringend; (vor)dringlich | **d'** ~ ② | of pressing necessity || dringend notwendig.
«**Urgent**» | «Urgent»; «For immediate delivery» || «Dringend»; «Sofort zuzustellen».
**urgent** *adj* | urgent; pressing || dringlich; vordringlich | **affaire** ~ **e** | urgent matter (business) || dringende (vordringliche) Sache *f;* Eilsache *f* | **besoin** ~ ① | urgent need || dringendes Bedürfnis *n* | **besoin** ~ ② | pressing demand || dringende Nachfrage *f* | **besoin** ~ ③ | urgent want || dringende Notlage *f* | **cas** ~ | urgent case; emergency; exigency || dringender Fall *m* | **mesure** ~ **e** | urgent (urgency) measure; measure of pressing urgency || dringliche (vordringliche) Maßnahme *f* | **nécessité** ~ **e** | urgent necessity; urgency || dringende Notwendigkeit *f* | **réparations** ~ **es** | emergency repairs || unbedingt notwendige Reparaturen *fpl;* Dringlichkeitsreparaturen | **situation** ~ **e** | critical situation; urgency || schwierige (kritische) Lage *f* | **télégramme** ~ | urgent telegram || dringendes Telegramm *n.*
**usage** *m* ⓐ [emploi] | use; using || Gebrauch *m;* Gebrauchen *n;* Benutzung *f* | **article d'** ~ | article for daily use || Gebrauchsgegenstand *m* | **droit d'** ~ **(d'** ~ **continu) (de faire** ~ **)** | right of use (of user); right to use; user || Gebrauchsrecht *n;* Benützungsrecht; Nutzungsrecht | **garantie à l'** ~ | warranty for wear || Gebrauchsgarantie *f* | **licence d'** ~ | license to use || Gebrauchslizenz *f* | **mise en** ~ | putting into use || Ingebrauchnahme *f* | **mise hors d'** ~ | discarding || Außergebrauchsetzung *f;* Ausrangierung *f* | **abusif du nom** | misuse of a name || Namensmißbrauch *m* | **non-** ~ ① | non-use; non-usage; disuse || Nichtgebrauch *m* | **non-** ~ ② | non-exercise; non-user || Nichtausübung *f* | **objets affectés à l'** ~ **personnel** | articles for personal use || Gegenstände *mpl* für den persönlichen Gebrauch | **prêt à** ~ | loan for use || Gebrauchsleihe *f;* Leihe | **priorité d'** ~ | prior use (user) || Vorbenutzung *f;* Vorbenutzungsrecht *n.*
★ ~ **abusif** ① | misuse; abuse || Mißbrauch *m;* mißbräuchliche Verwendung *f* | ~ **abusif** ② | excessive use || mißbräuchliche Überbeanspruchung *f* | ~ **antérieur** ① | prior use || Vorbenutzung *f* | ~ **antérieur** ② | right of prior user || Vorbenutzungsrecht *n* | ~ **convenu** | stipulated use || vertragsmäßiger Gebrauch | ~ **habituel** | ordinary use || gewöhnlicher Gebrauch | **avoir le libre** ~ **de qch.** | to have the freedom (the free use) of sth. || den freien Genuß von etw. haben | **mauvais** ~ | misuse; abuse; unauthorized use || Mißbrauch *m;* mißbräuchliche Verwendung *f.*
★ **faire** ~ **de qch.** | to make use of sth.; to use sth. || etw. benützen; von etw. Gebrauch machen | **faire bon** ~ **de qch.** | to make good use of sth.; to put sth. into good use || etw. gut gebrauchen (verwenden) (benützen); von etw. guten Gebrauch machen | **faire mauvais** ~ **de qch.** | to make bad use of sth.; to misuse sth.; to put sth. into bad use || etw. mißbrauchen | **mettre qch. en** ~ | to put sth.

**usage** *m* Ⓐ *suite* into use; to bring sth. in use; to make use of sth. || etw. in Gebrauch (in Benützung) nehmen; etw. gebrauchen | **mettre tout en** ~ | to use all means || alle Mittel anwenden; alles aufbieten | **se réserver l' ~ de qch.** | to reserve the right to use sth.; to reserve the user of sth. || sich den Gebrauch einer Sache vorbehalten.
★ **à l' ~ de** | for the use of || zum Gebrauch von | **en ~** | in use; used; being used || in Benützung; in Gebrauch; gebraucht | **hors d' ~** | out of use || außer Gebrauch.

**usage** *m* Ⓑ [coutume] | usage; custom; habit; practice || Brauch *m;* Gewohnheit *f;* Verkehrssitte *f;* Herkommen *n* | **d' ~ dans la branche** | customary in the trade || brancheüblich | **clause d' ~** | customary clause || übliche Klausel *f* | **condition d' ~** | standard condition || allgemeine Bedingung *f* | **coutume consacrée par l' ~** | time-hono(u)red custom || alter (althergebrachter) Brauch; altes Herkommen; alte Sitte *f* | **droit d' ~** | customary right || Gewohnheitsrecht *n* | **l'escompte d' ~** | the ordinary trade discount || der handelsübliche Diskont *m* (Rabatt *m*); der übliche Warendiskont | **~ de lieu; ~ de place; ~ local** | local custom || Ortsgebrauch; örtlicher Brauch | **~ de port** | usage (custom) of the port || Hafenusance *f.*
★ **~ de commerce; ~ commercial; ~ s commerciaux** | commercial (trade) usage (custom); custom of the trade || Handelsbrauch; Usance *f;* Handelsusance | **selon les ~ s commerciaux** | according to commercial practice | nach Handelsbrauch; wie handelsüblich | **conformément aux ~ s locaux** | according to local custom || den örtlichen Gebräuchen entsprechend; nach Ortsgebrauch.
★ **être d' ~** | to be customary || üblich sein; dem Herkommen entsprechen | **d'après l' ~ ; comme d' ~ ; selon (suivant) l' ~** | according to custom (to use and wont) || nach der Verkehrssitte; dem Herkommen entsprechend | **en ~** | usual; common || gebräuchlich; üblich | **hors d' ~** | unusual; not customary || ungebräuchlich; unüblich | **peu en ~** | little used; unusual; uncommon || wenig gebräuchlich; ungebräuchlich; unüblich.

**usagé** *adj* | used; worn; second-hand || gebraucht | **article ~** | second-hand article || gebrauchter Gegenstand *m* | **non ~** | unused; not used; new || ungebraucht; neu.

**usage-expérience** *m* | use for trial; trial || versuchsweise Benutzung *f;* Ausprobieren *n.*

**usager** *m* Ⓐ [personne qui fait usage de qch.] | user || Benutzer *m;* Benützer | **~ de la route** | road user || Wegebenützer; Straßenbenützer.

**usager** *m* Ⓑ [personne qui a le droit d'usage] | person entitled to use || Gebrauchsberechtigter *m;* Nutzungsberechtigter.

**usager** *adj* | of everyday use || des täglichen Gebrauchs | **effets ~ s** | articles for personal use || Gegenstände *mpl* des persönlichen Gebrauchs.

**usance** *f* Ⓐ [espace ou terme de trente jours] | period of thirty days || Zeitraum *m* von dreißig Tagen | **lettre de change à deux ~ s** | bill of exchange payable in two months || in zwei Monaten zahlbarer Wechsel *m;* Zeitmonatswechsel.

**usance** *f* Ⓑ [coutume] | commercial (trade) usage (custom) || Handelsbrauch *m;* Geschäftsbrauch *m;* Usance *f.*

**usant** *adj* | **~ et jouissant de ses droits** | acting in his own right (rights) || in Genuß und Ausübung seiner eigenen Rechte.

**user** *v* | **d'un droit** | to exercise a right || von einem Recht Gebrauch machen; ein Recht ausüben | **le droit d' ~ et d'abuser** | the right to use and misuse || das Recht, mit einer Sache nach Belieben zu verfahren | **~ de force** | to resort to force || Gewalt anwenden | **~ de son influence** | to use one's influence || seinen Einfluß geltend machen (aufbieten) | **~ de moyens frauduleux** | to have recourse (to resort) to fraudulent means || betrügerische Mittel anwenden | **d'une chose en bon père de famille** | to handle (to use) sth. with care (with due and proper care) || eine Sache beim Gebrauch pfleglich behandeln | **~ de violence** | to resort to violence || Gewalt anwenden.
★ **~ bien de qch.** | to make good use of sth. || von etw. guten Gebrauch machen; etw. gut gebrauchen (anwenden) | **~ mal de qch.** | to make bad use of sth.; to misuse sth. || von etw. schlechten Gebrauch machen; etw. mißbrauchen | **~ de qch.** | to use (to utilize) sth.; to make use of sth. || etw. gebrauchen (benutzen); von etw. Gebrauch machen.

**us et coutumes** *mpl* | **les ~** | the customs; the established customs; the tradition; the usage || die Gebräuche *mpl* und Sitten; das alte Herkommen | **les ~ d'un pays** | the manners and customs of a country || die Sitten *fpl* und Gebräuche eines Landes.

**usinage** *m* | machining; machine-finishing || Maschinenbetrieb *m;* maschinelle Bearbeitung *f* (Herstellung *f*).

**usine** *f* | works *pl;* factory; mill || Fabrik *f;* Werk *n;* Fabrikanwesen *n;* Fabrikgebäude *n* | **~ en activité** | working mill || Fabrik in Betrieb | **agrandissement d'une ~** | extension of a factory || Erweiterung *f* einer Fabrik | **chômage d'une ~** | shutdown (closure) of a factory || Stilliegen *f* einer Fabrik (eines Fabrikbetriebes) | **directeur d' ~** | works (factory) manager || Fabrikdirektor *m* | **~ à gaz** | gas works || Gaswerk; Gasanstalt *f;* Gasfabrik | **~ de guerre** | arms (armaments) factory || Wehrbetrieb *m;* Rüstungsbetrieb; wehrwirtschaftlicher Betrieb | **~ de laminage** | rolling mill || Walzwerk | **ouvrier d' ~** | factory worker; factory (mill) hand | Fabrikarbeiter *m* | **ouvrière d' ~** | factory girl (woman); mill hand || Fabrikarbeiterin *f* | **~ de produits chimiques** | chemical works || chemische Fabrik; chemisches Werk | **~ de tissage** | weaving mill || Weberei *f.*
★ **~ centrale** | power station || Elektrizitätswerk |

~ **électrique** | electrical works || Elektrowerk | ~ **élévatoire;** ~ **hydraulique** | waterworks || Wasserwerk; Pumpwerk | ~ **métallurgique** | metal works || Metallwerk | ~ **sidérurgique** | iron works || Eisenwerk | **prise** ~ | ex works; ex mill || ab Werk; ab Fabrik.
**usiner** v | to machine; to machine-finish || maschinell bearbeiten (herstellen).
**usinier** m | owner (proprietor) of a factory; manufacturer; mill owner || Fabrikbesitzer m; Fabrikherr m; Fabrikant m.
**usinier** adj | **industrie** ~ **ère** | manufacturing industry || Fabrikindustrie f | **propriété** ~ **ère** | factory property || Fabrikbesitz m.
**usité** adj | in use; customary || üblich; gebräuchlich.
**usucaper** v | to usucapt; to acquire by usucaption || ersitzen; durch Ersitzung erwerben.
**usucapion** f | positive (acquisitive) prescription; usucaption || Ersitzung f.
**usuel** adj | usual; customary || gebräuchlich; herkömmlich.
**usufructuaire** adj | usufructuary || Nießbrauchs....
**usufruit** m | usufruct; usufructuary right || Nießbrauch m; Nießbrauchsrecht n.
**usufruitier** m | usufructuary || Nießbraucher m; Nießbrauchsberechtigter m.
**usuraire** adj | usurious || wucherisch | **intérêts** ~ **s** | usurious interest || Wucherzinsen mpl | **marché** ~ | usurious business || Wuchergeschäft n | **prêt** ~ | usurious loan; loan at exorbitant interest || wucherisches Darlehen n; Darlehen zu Wucherzinsen.
**usurairement** adv | usuriously; at exorbitant interest || in wucherischer Weise.
**usure** f Ⓐ [détérioration par l' ~] | wear and tear; wear; deterioration through use or wear || Abnutzung f; Abnutzung durch Gebrauch; Wertminderung f durch Abnutzung | **guerre d'** ~ | war of attrition || Abnutzungskrieg m; Zermürbungskrieg | ~ **naturelle;** ~ **normale** | reasonable (fair) (normal) wear and tear || gewöhnliche (normale) Abnutzung f | **résister à l'** ~ | to stand wear and tear || der Abnutzung widerstehen.
**usure** f Ⓑ [profit disproportionné] | usury || Wucher m | **faire (pratiquer) l'** ~ | to practise usury || Wucher treiben; wuchern.
**usure** f Ⓒ [intérêts usuraires] | usurious (exorbitant) interest || Wucherzinsen mpl | **prêter à** ~ | to lend at usurious interest || auf Wucher (auf Wucherzinsen) leihen.
**usurier** m | usurer || Wucherer m.
**usurier** adj | **banquier** ~ | usurious banker (moneylender) || Wucherbankier m.
**usurpateur** m Ⓐ | usurper || Usurpator m | ~ **du (d'un) trône** | usurper of a throne || Thronräuber m.
**usurpateur** m Ⓑ [personne qui s'empare de qch.] | ~ **des droits de q.** | encroacher (usurper) on (upon) sb.'s rights || jd., der sich jds. Rechte anmaßt.
**usurpateur** adj Ⓐ | usurping; usurpatory || anmaßend; unrechtmäßig besitzergreifend.

**usurpateur** adj Ⓑ [empiétant] | encroaching || übergreifend.
**usurpation** f Ⓐ | usurpation || gewaltsame (widerrechtliche) Besitzergreifung f; Anmaßung f | ~ **de nom (d'un nom)** | unauthorized assumption of a name || widerrechtliche Annahme f (Führung f) eines Namens.
**usurpation** f Ⓑ [empiètement] | encroaching; encroachment || Übergreifen n; Übergriff f; Eingriff f | ~ **des droits de q.** | encroachment upon sb.'s rights || Übergriff in jds. Rechte.
**usurper** v Ⓐ | to usurp || sich anmaßen; usurpieren; gewaltsam (widerrechtlich) in Besitz nehmen | ~ **le pouvoir** | to usurp the power || die Macht an sich reißen.
**usurper** v Ⓑ [empiéter] | to encroach || übergreifen | ~ **sur les droits de q.** | to encroach (to usurp) on (upon) sb.'s rights; to infringe sb.'s rights || in jds. Rechte übergreifen (eingreifen); sich jds. Rechte anmaßen; jds. Rechte verletzen.
**utérin** adj | **frère** ~ | half-brother on the mother's side || Halbbruder m mütterlicherseits.
**utérins** mpl [parents ~] | relatives of half-blood on the mother's side || halbbürtige Verwandte mpl von der mütterlichen Seite.
**utile** m | **joindre l'** ~ **à l'agréable** | to join pleasure and profit || das Angenehme mit dem Nützlichen verbinden.
**utile** adj | useful || nützlich | **charge** ~ | payload || Nutzlast f | **collocation** ~ ; **ordre** ~ | ranking of creditors || Gläubigerrang m | **dispositions** ~ **s** | appropriate dispositions || geeignete (zweckdienliche) Vorschriften fpl | **effet** ~ ; **travail** ~ | useful effect; effective power || Nutzeffekt m; Nutzleistung f | **jour** ~ | lawful (business) (work) day || Werktag m | **faire des recommandations** ~ **s** | to make appropriate recommendations || geeignete (zweckdienliche) Empfehlungen fpl machen | **renseignements** ~ **s** | useful (pertinent) information || sachdienliche (zweckdienliche) Auskünfte fpl | **en temps** ~ ① | in due time; at the proper time; in good time || rechtzeitig; zur rechten Zeit | **en temps** ~ ② | in time; timely; within the prescribed time || fristgerecht; innerhalb (innert [S]) der vorgeschriebenen Frist | **en temps** ~ ③ | at a suitable time || zur passenden (geeigneten) Zeit | **juger qch.** ~ | to deem sth. appropriate || etw. für geeignet halten (erachten).
**utilement** adv | usefully; in a useful manner || in nützlicher (nutzbringender) Weise | **employer** ~ **son temps** | to use one's time profitably || seine Zeit gut ausnützen | **intervenir** ~ | to intervene effectively || in wirksamer Weise intervenieren.
**utilisable** adj | utilizable || verwertbar.
**utilisateur** m | consumer || Verbraucher m.
**utilisation** f Ⓐ | utilization || Ausnutzung f; Verwertung f | **en état d'** ~ | in workable (serviceable) (working) condition || in gebrauchsfähigem Zustand m; gebrauchsfähig | ~ **complète de la capa-**

**utilisation** *f* Ⓐ *suite*
  **cité** | full use of the capacity; working at full capacity || volle Auslastung *f* der Kapazität; volle Kapazitätsausnützung *f* | **valeur d'** ~ | value in use || Gebrauchswert *m;* Nutzungswert.
**utilisation** *f* Ⓑ [application] | application; use || Verwendung *f* | ~ **du bénéfice net** | allocation of the net profit || Verwendung des Reingewinns.
**utilisé** *adj* | **montant** ~ | utilized amount || ausgenützter (in Anspruch genommener) Betrag *m.*
**utiliser** *v* [tirer parti de] | ~ **qch.** | to utilize sth.; to turn sth. to profit; to make good use of sth. | etw. ausnutzen (verwerten) (nutzbar machen); aus etw. Nutzen ziehen | ~ **la totalité de la capacité** | to make full use of (the) capacity || die Kapazität voll ausnützen.

**utilité** *f* | usefulness; useful purpose || Nützlichkeit *f;* Zweckmäßigkeit *f* | ~ **économique** | economic usefulness || Wirtschaftlichkeit *f* | **être d'une grande** ~ | to be of great use (utility) || sehr (äußerst) nützlich sein | ~ **publique** | public utility || öffentlicher Nutzen *m;* Gemeinnützigkeit *f* | **d'** ~ **publique** | of public utility || gemeinnützig | **compagnie (établissement) (entreprise) d'** ~ **publique** | utility (public utility) company (undertaking); public utility || gemeinnützige Gesellschaft *f* (Anstalt *f*); gemeinnütziges Unternehmen *n* | **déclaration d'** ~ **publique** | official recognition of public utility || Anerkennung *f* der Gemeinnützigkeit | **pour cause d'** ~ **publique** | for public purposes; for purposes in the public interest || zu gemeinnützigen Zwecken *mpl.*

# V

**vacance** f | vacancy; vacant post (office) || freie (freigewordene) (unbesetzte) Stelle f | **avis de** ~ | notice of a vacant post || Ausschreibung einer unbesetzten Stelle | ~ **de pouvoir** ; ~ **gouvernementale** | break (hiatus) in the exercise of governmental power || Ruhen der Regierungsgewalt | ~ **de siège** | vacant seat on the bench || freier (unbesetzter) Sitz | **déclarer la** ~ **d'une chaire** | to declare a professorial chair vacant || erklären, daß ein Lehrstuhl unbesetzt ist | **pourvoir à une** ~ | to fill a vacant post || eine unbesetzte (freigewordene) Stelle besetzen.

**vacances** fpl Ⓐ | holiday(s); vacation || Ferien pl; Urlaub m | **colonie de** ~ | holiday camp || Ferienkolonie f | **entrée en** ~ | breaking up for holidays || Ferienbeginn m | **un jour de** ~ | a holiday; a day's holiday; a day off || ein Tag Urlaub | **les longues** ~ **s** | the summer holidays; the long vacation || die Sommerferien | **période des** ~ | period (time) of the holidays || Ferienzeit f; Urlaubszeit | **voyage de** ~ | holiday trip || Ferienreise f.
★ ~ **parlementaires** | recess || Parlamentsferien | ~ **payées** | paid holidays; holidays with pay || bezahlter Urlaub | **entrer en** ~ | to break up for holidays || in die Ferien gehen | **en** ~ | on holiday || in den Ferien.

**vacances** fpl Ⓑ [ ~ judiciaires] | recess; court recess (vacation) || Gerichtsferien pl.

**vacancier** m | holidaymaker || Feriengast m.

**vacant** adj Ⓐ | vacant; unoccupied || unbesetzt; frei | **place** ~ **e** ① | vacancy || freie (unbesetzte) Stelle f; freier (unbesetzter) Posten m | **place** ~ **e** ② | vacant seat || freier Platz m.

**vacant** adj Ⓑ | [non réclamé] | unclaimed || herrenlos | **biens** ~ **s** | unclaimed property || herrenloses Gut n | **succession** ~ **e** | estate in abeyance || herrenlose Erbschaft f.

**vacant** adj Ⓒ | [vide; non occupé] | vacant; tenantless || leerstehend; unvermietet.

**vacataire** m | person employed on a freelance basis || Freiberuflicher m | **médecin** ~ ① | doctor in private practice || freiberuflich tätiger (praktizierender) Arzt m | **médecin** ~ ② | non-staff doctor; doctor who sits at a company's premises on a contract basis || freiberuflicher, durch Vertrag verpflichteter Werksarzt.

**vacation** f Ⓐ | attendance || Mühewaltung f.

**vacation** f Ⓑ [succession vacante] | ~ **d'une succession** | abeyance of a succession; estate (inheritance) in abeyance || noch nicht angetretene Erbschaft f.

**vacations** fpl Ⓐ [ ~ des tribunaux] | recess; court recess (vacation) || Gerichtsferien pl | **chambre des** ~ | vacation court || Ferienkammer f.

**vacations** fpl Ⓑ [émoluments] | fees || Gebühren fpl | ~ **supplémentaires** | extra fees || zusätzliche Gebühren; Zusatzgebühren | **toucher de fortes** ~ | to pocket large (substantial) fees || hohe Gebühren einstreichen (einstecken).

**vacations** fpl Ⓒ [honoraires d'avocat] | lawyer's fees || Anwaltsgebühren fpl; Anwaltshonorare npl.

**vagabond** m | vagrant; tramp; vagabond || Landstreicher m; Vagabund m.

**vagabondage** m | vagancy || Landstreicherei f | **délit de** ~ **spécial** | offence of living on the earnings of a prostitute || strafbare Handlung, welche dadurch begangen wird, daß jemand seinen Lebensunterhalt aus der Gewerbsunzucht einer Prostituierten bezieht.

**vagabonder** v | to be (to live as) a vagabond; to vagabond || als Landstreicher (als Vagabund) leben; vagabundieren.

**vague** f | ~ **d'arrestations** | wave of arrestations || Verhaftungswelle f | ~ **de baisse** | wave of depression || Krisenwelle | ~ **de grèves** | wave of strikes; strike wave || Streikwelle | ~ **d'investissements** | investment boom || Investitionswelle.

**vain** adj Ⓐ [sans effet; sans résultat] | ~ **s efforts** | useless (fruitless) efforts || nutzlose Anstrengungen fpl | **de** ~ **es excuses** | empty excuses || leere Entschuldigungen fpl | ~ **es promesses** | hollow promises || leere Versprechungen fpl.

**vain** adj Ⓑ [inculte] | ~ **e pâture** | common land; common || Gemeindeland n | **terres** ~ **es et vagues** | waste land (ground) || Ödland n.

**vain** adv | **en** ~ | futile || vergeblich.

**vaincre** v | ~ **un adversaire** | to defeat an adversary || einen Gegner schlagen.

**vainqueur** m | **le droit du** ~ | the right of victory || das Recht des Siegers | **sortir** ~ **d'une épreuve** | to undergo a test successfully || aus einer Prüfung erfolgreich hervorgehen.

**vaisseau** m | ship; vessel || Schiff n | **construction de** ~ **x** | shipbuilding || Schiffbau m | **courtier de** ~ **x** | ship (ship's) broker; shipping broker (agent) || Schiffsmakler m | ~ **de guerre** | warship; man-of-war || Kriegsschiff | ~ **de ligne** | ship of the line || Linienschiff | ~ **de mer** | seagoing ship (vessel) || Hochseedampfer m | ~ **marchand** | trading (merchant) vessel (ship); merchantman || Handelsschiff; Kauffahrteischiff.

**valable** adj | valid; good || gültig | **acte** ~ | valid deed (contract) (instrument) || rechtsgültiger Vertrag m | ~ **en droit** | valid (sufficient) in law; legally valid; lawful; legal || rechtsgültig; rechtskräftig | **excuse** ~ | good excuse || gute Ausrede f | **non** ~ | not valid || nicht gültig; ungültig | **quittance** ~ | good receipt || gültige Quittung f | **raison** ~ | good (valid) (cogent) (sound) reason || guter (stichhaltiger) (triftiger) Grund m.
★ **être** ~ | to be valid; to be in force || gültig sein; gelten; Geltung haben | **rendre** ~ | to render valid;

**valable** *adj, suite*
to validate || gültig machen; für gültig erklären | **~ pour** | good for; available for || gut für; gültig für.
**valablement** *adv* | validly; duly; in valid (in due) form || in gültiger Form; in rechtsgültiger Weise | **disposer ~ de qch.** | to dispose of sth. legally || über etw. wirksam (rechtswirksam) verfügen.
**valeur** *f* | value; worth || Wert *m* | **abaissement des ~ s** | drop in value; deterioration in value(s) || Sinken *n* des Wertes (der Werte); Wertsenkung *f* | **~ d'achat** | original (buying) value || Kaufwert | **~ d'acquisition** ① | acquisition value || Anschaffungswert | **~ d'acquisition** ② | original (initial) cost || Gestehungspreis *m* | **~ par an** | annual value || Jahreswert | **~ en argent** | monetary (money) value || Geldwert; Geldeswert | **~ d'assurance** | insurance value || Versicherungswert | **~ d'assurance-incendie** | value insured against loss by fire || Feuer- (Brand-)versicherungswert | **~ en banque** | cash in bank || Bankvaluta *f* | **~ au bilan** | balance sheet value || Bilanzwert | **~ nette au bilan** | net balance sheet value || Nettobilanzwert | **calcul de la ~** | calculation of the value; valuation || Wertberechnung *f*; Wertermittlung *f* | **~ en capital** | capital value || Kapitalwert | **~ de circulation** | trading value || Verkehrswert; Handelswert | **colis- ~ ; colis avec ~ déclarée** | insured (registered) parcel || Wertpaket *n* | **~ au comptant** | value in cash; cash (realization) value || Barwert | **~ en compte** | value in (on) account || Gegenwert auf Konto | **contre- ~** | value in exchange; exchange value; consideration; equivalent || Gegenwert; Gegenleistung *f;* Äquivalent *n* | **attribuer une cote de ~ à qch.** | to value sth.; to set a value upon sth. || für etw. einen Wert feststellen | **date de ~ (d'entrée en ~ )** | value date || Werttag *m* | **déclaration de ~** | declaration of value (of interest) || Angabe *f* des Wertes (des Interesses); Wertangabe; Wertdeklaration *f* | **dédommagement correspondant à la ~** | indemnification according to value || Ersatz *m* nach dem Wert; Wertersatz | **diminution de ~** | reduction of value; depreciation || Wertminderung *f* | **~ en douane** | customs value; value for customs purposes || Zollwert; Zollfakturenwert | **droit sur la ~** | ad valorem duty || Wertzoll | **~ d'échange** ① | exchange value; value in exchange || Tauschwert; Gegenwert | **~ d'échange** ② | trade-in (trading-in) value || Eintauschwert | **~ aux échéances** | cash at maturity || Gegenwert bei Fälligkeit | **échelon de ~** | value bracket || Wertklasse *f* | **~ d'émission** | issue price || Emissionswert | **entrée en ~** | value at ... date | «Wert vom ...» | **envoi de ~ (avec ~ déclarée)** | consignment with declared (insured) value || Wertsendung *f;* Sendung unter Wertangabe | **~ d'estimation** | estimated (appraised) value; appraisement || Schätzungswert; Anschlagswert; geschätzter Wert | **~ en espèces** ① | monetary (money) value || Geldeswert; Geldwert | **~ en espèces** ② | value in cash | Wert in bar | **étalon de ~** | standard of value || Wertstandard *m;* Wertmesser *m* | **~ à l'état d'avarie** | damaged value || Wert im beschädigten Zustande | **~ à l'état neuf** | original value || Neuwert; Anschaffungswert | **~ en fabrique** | cost price | Kostenpreis *m;* Gestehungspreis | **~ de facture** | invoice value || Rechnungswert; Fakturenwert | **~ de ferraille** | scrap (salvage) value || Schrottwert | **fixation de la ~** | valuation; assessment || Wertfestsetzung | **hausse de ~** | rise in value; appreciation || Wertsteigerung *f;* Wertzunahme *f;* Wertzuwachs *m;* Zunahme an Wert | **homme de ~** | man of ability || fähiger Kopf *m* | **~ d'importation** | import value || Einfuhrwert | **~ de jouissance** | value in use || Nutzungswert; Gebrauchswert | **mesure aux ~ s** | standard of value || Wertmesser *m* | **mise en ~** | exploitation; utilization || Auswertung *f;* Verwertung *f;* Ausnützung *f;* Nutzbarmachung *f* | **objet de ~** | article (object) of value; valuable article || Wertgegenstand *m;* Wertobjekt *m* | **~ de l'objet de litige; ~ en litige** | value in litigation; value of the object in dispute (in controversy); the sum involved in the action || Wert des Streitgegenstandes; Streitwert | **non- ~** ①; **manque de ~** | worthlessness || Wertlosigkeit *f* | **non- ~** ② | object of no use || wertloser Gegenstand *m* | **non- ~** ③ | bad debt || schlechte (uneinbringliche) Forderung *f* | **non- ~** ④ | unproductiveness; unproductivity || mangelnde Produktivität *f* | **~ or** | gold value || Goldwert | **~ d'origine** | original value || Anschaffungswert; Neuwert | **~ de placement** | investment value || Anlagewert; Investitionswert | **~ de placement globale** | total investment value || Gesamtanlagewert | **~ de rachat** | surrender value || Rückkaufswert | **~ de remboursement** | redemption value || Einlösungswert; Rückzahlungswert | **~ de remplacement** | replacement value || Wiederanschaffungswert; Wiederbeschaffungswert | **~ de rendement** | value based on future revenue (on earning power) || Ertragswert | **restitution correspondant à la ~** | indemnification according to value || Wertersatz | **unité de ~** | unit of value || Werteinheit *f* | **~ d'usage; ~ d'utilisation** | value in use || Gebrauchswert.
★ **~ active** ① | value as an asset || Vermögenswert *m;* Aktivwert | **~ active** ② | asset || Aktivposten *m;* Aktivum *n* | **~ actuelle** | real (actual) value || tatsächlicher Wert; Gegenwartswert | **~ assurable** | insurable (insurance) value || versicherbarer Wert; Versicherungswert | **~ assurée** | insured value || versicherter Wert | **~ boursière** | market value (price) || Börsenwert; Kurswert | **~ cadastrale** | rateable (taxable) value [of real property] || Katasterwert; Einheitswert [von Grundvermögen] | **~ commune; ~ courante** | common market-value || gemeiner Handelswert | **~ comptable** | book value; value on paper || Buchwert; Papierwert | **~ comptable brute** | gross book value || Bruttobuchwert | **~ déclarée** | declared (insured) value || deklarierter (versicherter) Wert; Wertangabe *f* | **sans ~ déclarée** | uninsured || ohne Wertangabe; un-

versichert | **de ~ douteuse** | of doubtful value; dubious || von zweifelhaftem Wert | **~ effective** | actual (real) value || tatsächlicher Wert | **~ entière** | total (aggregate) value || Gesamtwert | **~ estimative; ~ estimée** | estimated (appraised) value; appraisement; valuation || Schätzungswert; Anschlagswert; geschätzter Wert | **~ faciale** | face (nominal) value || Nominalwert; Nennwert | **~ foncière** | property (real estate) value || Grundwert; Wert des Grund und Bodens | **~ globale** | total (aggregate) value || Gesamtwert; Totalwert | **de grande ~ ; de haute ~** | of great value || von hohem Wert; hochwertig | **~ imposable** | taxable (rateable) value || Steuerwert; steuerbarer Wert; Veranlagungswert | **~ initiale** | original (initial) value || Anschaffungswert; Einstandswert | **~ intrinsèque** | intrinsic value || innerer Wert | **à sa juste ~** | at its real value (true worth) || nach seinem wahren Wert | **~ locative** | rental value || Mietswert | **~ marchande; ~ négociable; ~ vénale** | sales (trading) (market) (commercial) value || Handelswert; Marktwert; Verkaufswert; Verkehrswert; Börsenwert | **~ maximum** | maximum value || Höchstwert; Maximalwert | **~ monétaire** | monetary value; money value || Geldwert; Geldeswert; Währung *f* | **~ nautique** | seaworthiness || Seetüchtigkeit *f* | **~ nominale** | nominal (face) value || Nennwert; Nominalwert | **~ nominale d'une action** | face value of a share || Nennwert einer Aktie | **action à ~ nominale** | par-value share || Aktie *f* zum Nennwert | **de nulle ~** | without (of no) value; valueless; worthless || wertlos; ohne Wert | **~ nutritive** | good value || Nährwert | **peu de ~** | worthlessness || Wertlosigkeit *f* | **de peu de ~** | of little value || geringwertig; minderwertig; von geringem Wert | **de première ~** ① | of the best quality || der besten Qualität | **de première ~** ② | of outstanding merit || von hervorragenden Verdiensten | **~ productive** | productive value || Ertragswert | **~ reçue** | value (for value) received || Wert erhalten | **~ reçue comptant** | value received in cash || Wert in bar erhalten | **~ réelle** | actual (real) (effective) value || tatsächlicher (effektiver) Wert | **~ restante** | residual value || verbleibender Wert; Restwert | **~ totale** | total (aggregate) value || Gesamtwert | **de véritable ~** | of true merit || von wahrem (echtem) Wert.
★ **~ ajoutée** | added value; value added || Mehrwert | **taxe sur la ~ ajoutée; TVA** | value added tax; VAT || Mehrwertsteuer *f;* MWSt | **système commun de TVA** | common system of value added tax || gemeinsames Mehrwertsteuersystem *n* | **TVA en amont** | input value added tax || Vorsteuerbelastung *f.*
★ **apprécier la ~ de qch.** | to appraise sth.; to make a valuation of sth. || den Wert von etw. schätzen (ermitteln); etw. abschätzen; etw. nach seinem Wert taxieren | **attacher de la ~ à qch.** | to attach value to sth.; to set value upon sth. || einer Sache Wert beimessen | **attacher trop de ~ à qch.** | to set too high a value (a valuation) on sth. || einer Sache einen zu hohen Wert beimessen; etw. zu hoch bewerten; etw. überschätzen | **augmenter la ~ de qch.** | to increase (to improve) the value of sth. || den Wert von etw. erhöhen (steigern) | **augmenter de ~ (en ~ )** | to rise (to increase) (to advance) in value; to appreciate || an Wert zunehmen; im Wert steigen; eine Wertsteigerung erfahren | **avoir de la ~** ① | to be worth money || Geld wert sein | **avoir de la ~** ② | to be of value || Wert haben | **conserver sa ~** | to maintain its value || seinen Wert behalten; wertbeständig sein | **entrer en ~** | to come into value || bewertet werden | **estimer qch. au-dessus de sa ~** | to over-value sth. || etw. überbewerten | **être en ~** | to bear a good price || einen guten Preis haben | **gagner en ~** | to rise (to increase) (to advance) in value; to appreciate || im Wert steigen; eine Wertsteigerung erfahren | **hausser la ~** | to raise the value || den Wert erhöhen (steigern) | **mettre qch. en ~** ① | to turn sth. to account (to profit) (to advantage) || etw. verwerten | **mettre qch. en ~** ② | to develop sth. || etw. entwickeln.
★ **~ au ... prochain** | payable on the ... next month || nächsten Monats | **de ~** | of value; valuable; precious || wertvoll; von Wert | **sans ~** | without (of no) value; valueless || wertlos; ohne Wert.
—**-limite** *f* | limit || Wertgrenze *f.*
—**-or** *f* | gold value || Goldwert *m* | **étalon de ~** | gold standard || Goldwertstandard *m.*
**valeurs** *fpl* Ⓐ [**~ de prix; ~ précieuses**] | objects (articles) of value; valuable articles (goods); valuables *pl* || Wertsachen *fpl;* Wertgegenstände *mpl* Werte *mpl* | **~ d'échange** | exchangeable goods; merchandise || Austauschgüter *npl;* Handelswaren *fpl* | **~ de toute espèce** | money or money's worth || Geld *n* oder Geldeswert *m* | **~ en espèces** ① | cash || Bargeld *n* | **~ en espèces** ② | bullion || Barren *mpl.*
**valeurs** *fpl* Ⓑ | securities; stock(s); shares; bonds || Werte *mpl;* Wertpapiere *npl;* Effekten *pl;* Wertschriften *fpl* [S]; Aktien *fpl;* Obligationen *fpl* | **arbitrage sur ~** | arbitrage (arbitraging) in stocks || Effektenarbitrage *f;* Börsenarbitrage | **~ d'assurance** | insurance shares || Versicherungswerte; Versicherungsaktien | **~ de banque** | bank shares (stock) || Bankwerte; Bankaktien | **~ en banque** | stocks (securities) (securities account) in bank || Effekten (Wertschriften) (Effektendepot *n*) (Wertschriftendepot) bei der Bank | **bourse (marché) de(s) ~** | stock (securities) exchange; stock (share) (security) market || Wertpapiermarkt *m;* Effektenbörse *f;* Effektenmarkt; Aktienmarkt | **~ de bourse** | stock exchange securities || Börsenpapiere; Börsenwerte; börsengängige Werte | **compte de ~** | securities (share) (stock) account || Wertpapierkonto *n;* Effektenkonto; Wertschriftenkonto [S]; Effektendepot | **compte de dépôt de ~** | stock deposit account || Wertpapierhinterlegungskonto; Effektendepot |

**valeurs** *fpl* Ⓑ *suite*
~ **de corbeille;** ~ **de parquet;** ~ **admises à la cote officielle** | officially quoted securities; stocks which are admitted to official quotation || amtlich notierte (zur amtlichen Notierung zugelassene) Werte (Papiere) | ~ **de coulisse** | free-market securities || im Freiverkehr gehandelte Werte; Freiverkehrswerte | **dépositaire de** ~ | sb. who holds securities on trust || treuhänderischer Verwahrer *m* von Wertpapieren | ~ **à dividende;** ~ **à revenu variable** | dividend stock(s) || Dividendenwerte | **fermeté des** ~ | firmness of stocks (of the market) || Festigkeit *f* der Börse (der Kurse) | ~ **à lots** | prize (lottery) bonds || Prämienwerte | ~ **de navigation** | shipping shares || Schiffahrtsaktien | **non-**~ | worthless securities; valueless stocks || wertlose Papiere | ~ **à ordre** | bearer stock || Orderpapiere | ~ **de père de famille** | gilt-edged (chancery) securities || mündelsichere Werte (Wertpapiere) (Papiere) | ~ **de portefeuille;** ~ **de placement;** ~ **classées** | investment securities (shares) (stocks) || Anlagewerte; Anlagepapiere | ~ **de placement à long terme** | long-term capital investment(s) || langfristige Kapitalanlagen *fpl* | ~ **au porteur** | bearer securities (stock) (stocks) (shares) (bonds) || Inhaberaktien; Inhaberpapiere; Inhaberobligationen *fpl* | ~ **à prime** | option stock || Prämienwerte | ~ **de tout repos;** ~ **refuges** | safe (gilt-edged) investments || sichere Anlagewerte; sichere Anlage(n) | ~ **à revenu fixe** | fixed-yield (fixed-interest) securities || festverzinsliche Werte (Wertpapiere) | ~ **de services publics** | utility stocks; utilities *pl* || Aktien (Werte) von öffentlichen Versorgungsbetrieben | ~ **de spéculation;** ~ **spéculatives** | speculative securities (shares) (stocks) || Spekulationswerte; Spekulationspapiere | **transfert de** ~ | transfer of stocks || Effektentransfer *m*.
★ ~ **non admises à la cote officielle** | free-market securities; stocks which are not officially quoted || zur amtlichen Notierung nicht zugelassene Werte; amtlich nicht notierte Werte | ~ **bancaires** | bank shares (stock) || Bankwerte; Bankaktien | ~ **cotées** | quoted (officially quoted) securities || notierte (amtlich notierte) Werte | ~ **non cotées;** ~ **incotées** | unquoted securities || unnotierte (nicht notierte) Werte | ~ **déposables** | securities which may be deposited || hinterlegungsfähige Wertpapiere | ~ **endossables** | negotiable securities || durch Indossament übertragbare Wertpapiere | ~ **fermes** | firm stock (stocks) || feste Werte | ~ **fiduciaires** | paper securities (holdings) || Papierwerte | ~ **indigènes** | home stocks (securities) || inländische Werte (Papiere) | ~ **industrielles** | industrial shares (bonds) (securities) (stock) (stocks); industrials *pl* || Industriewerte; Industriepapiere; Industrieaktien; Industrieobligationen *fpl* | ~ **inscrites;** ~ **nominatives** | inscribed (registered) stock(s) || Namenspapiere; auf den Namen lautende Papiere | ~ **mobilières** ①; ~ **négociables** | transferable (negotiable) securities || übertragbare (umlaufsfähige) Wertpapiere (Werte) | ~ **mobilières** ② | stocks and shares || Effekten; Aktien; Aktienwerte; Wertpapiere; Wertschriften [S] | ~ **tenues** | stocks (securities) with steady prices || Werte mit festen (festbehaupteten) Kursen.

**valeurs** *fpl* Ⓒ [effets] | bills of exchange; bills || Wechsel *mpl* | **arbitrage sur** ~ | arbitrage business (in bills) || Arbitragegeschäft *n;* Wechselarbitrage *f* | ~ **de circulation** | kites; windmills || Reitwechsel *mpl* | ~ **de complaisance** | accommodation bills || Gefälligkeitswechsel *mpl* | ~ **fictives** | fictitious bills || Kellerwechsel *mpl* | ~ **mortes** | bills of no value || wertlose Wechsel *mpl* | **mettre des** ~ **en circulation** | to put bills in circulation || Wechsel *mpl* begeben (in Umlauf setzen).

**valeurs** *fpl* Ⓓ [~ **actives**] | assets *pl* || Vermögen *n;* Aktiven *pl* | ~ **d'apport** ① | vendor's assets || Gründeranteile *mpl* | ~ **d'apport** ② | the assets brought in || die eingebrachten Vermögenswerte *mpl;* das Einbringen; das Eingebrachte | ~ **d'échange;** ~ **de roulement** | floating (circulating) assets || Umlaufsvermögen; Betriebsvermögen.
★ ~ **contributives** ① | taxable assets (property) || steuerpflichtige (umlagenpflichtige) Vermögenswerte *mpl* | ~ **contributives** ② | contributing values || beitragspflichtige Vermögenswerte *mpl* | ~ **engagées** | trading (operating) (working) assets || Betriebsvermögen; Anlagevermögen; Betriebsmittel *npl* | ~ **immatérielles** | intangible assets || immaterielle Werte *mpl* (Vermögenswerte) | ~ **immobilières** | real property (estate); real estate property; realty; immovable (fixed) property || unbewegliche Werte *mpl;* Immobiliarwerte; Immobilien *pl* | ~ **immobilisées** | fixed (permanent) (capital) assets || Anlagewerte *mpl;* Anlagevermögen | ~ **matérielles;** ~ **tangibles** | tangible assets || greifbare (materielle) Werte *mpl* (Vermögenswerte) | ~ **passives** | liabilities *pl* || Verbindlichkeiten *fpl;* Passiven *pl*.

**validation** *f* Ⓐ | validation || Gültigkeitserklärung *f* | ~ **d'un mariage** | validation of a marriage || Bestätigung *f* (Gültigkeitserklärung) einer Eheschließung.

**validation** *f* Ⓑ [ratification] | ratification; ratifying || Ratifizierung *f;* Ratifikation *f*.

**valide** *adj* Ⓐ [valable] | valid || gültig | ~ **en droit** | valid (sufficient) in law; lawful; legally valid || rechtsgültig; rechtskräftig | **être** ~ **en droit** | to be valid in law (legally valid) (lawful) || rechtsgültig sein; Rechtsgültigkeit haben | **rendre** ~ | to render valid; to validate || gültig machen; für gültig erklären.

**valide** *adj* Ⓑ [sain] | argument ~ | sound (valid) argument || stichhaltiges (beweiskräftiges) Argument *n*.

**valide** *adj* Ⓒ [bon pour le service] | able-bodied; fit for service || tauglich; diensttauglich.

**validement** *adv* Ⓐ [valablement] | validly || in gültiger Weise.

**validement** *adv* Ⓑ [vigoureusement] | vigorously ‖ in energischer Weise.
**valider** *v* Ⓐ [rendre ou déclarer valide] | to validate; to render valid ‖ gültig machen; für gültig erklären | **~ un mariage** | to validate a marriage ‖ eine Eheschließung bestätigen (für rechtsgültig erklären).
**valider** *v* Ⓑ [ratifier] | to ratify ‖ ratifizieren.
**validité** *f* | validity ‖ Gültigkeit *f* | **action en contestation de ~** | action to set aside ‖ Anfechtungsklage *f* | **~ en droit; ~ légale** | legal validity; validity (sufficiency) in law; lawfulness ‖ Rechtsgültigkeit *f;* Rechtsbestand *m;* gesetzliche Gültigkeit | **durée de ~** | term (time) of validity; availability of validity ‖ Gültigkeitsdauer *f;* Geltungsdauer | **passeport en cours de ~** | valid passport ‖ gültiger Reisepaß *m* | **prolongation de ~** | extension of validity ‖ Verlängerung *f* der Gültigkeitsdauer | **rayon de ~** | scope of validity ‖ Gültigkeitsbereich *m;* Geltungsbereich | **établir la ~ d'un testament** | to establish (to prove) the validity of a will ‖ die Gültigkeit eines Testaments feststellen | **~ d'un titre** | validity of a document ‖ Echtheit *f* einer Urkunde | **contester la ~ de qch.** | to contest (to dispute) the validity of sth. ‖ die Gültigkeit von etw. bestreiten (anfechten).
**valise** *f* | suitcase ‖ Handkoffer *m* | **~ diplomatique** | diplomatic bag (pouch) ‖ Diplomatengepäck *n*.
**valoir** *v* | to be worth | wert sein; gelten | **~ de l'argent** | to be worth money ‖ Geld wert sein | **versement d'une somme à ~** | payment of a sum as deposit ‖ Leistung *f* einer Anzahlung | **faire ~ qch.** | to turn sth. to account (to profit) (to advantage) ‖ Nutzen *m* (Vorteil *m*) aus etw. ziehen; sich etw. zunutze machen; etw. benützen (ausnutzen) (verwerten) | **faire ~** | to point out (to adduce) (to put forward); to emphasize ‖ herausbringen; hervorheben; unterstreichen | **faire ~ ses droits** | to claim; to assert (to establish) one's rights ‖ seine Rechte geltend machen (durchsetzen) | **se faire ~** | to make itself felt ‖ zur Geltung kommen | **prendre qch. à ~** | to take sth. to account ‖ etw. als Anzahlung nehmen | **à ~** ① | advance; deposit; payment in advance (on account) ‖ Anzahlung; Vorschuß *m;* Vorschußzahlung | **à ~** ② | on account ‖ auf Konto; à Conto | **à ~ sur q.** | on sb.'s account; on (for) account of sb. ‖ auf (für) Rechnung von jdm.; zu jds. Gunsten (Kredit) | **mettre à ~ sur un compte** | to charge to (to deduct from) (to set against) an account ‖ mit einem Konto verrechnen (aufrechnen); von einem Konto abziehen.
**valorisation** *f* Ⓐ | valorization ‖ Valorisierung *f;* Wertheraufsetzung *f*.
**valorisation** *f* Ⓑ [amélioration d'un produit] | upgrading; improvement; beneficiation ‖ Veredelung *f*.
**valorisation** *f* Ⓒ [stabilisation] | stabilization of the price; price stabilization ‖ Preisstabilisierung *f*.
**valorisation** *f* Ⓓ [fixation d'une date de valeur] | valuing; fixing of a value date ‖ Werttagfestsetzung *f;* Wertannahme *f*.

**valoriser** *v* Ⓐ [améliorer un produit] | to upgrade; to improve ‖ veredeln.
**valoriser** *v* Ⓑ [tirer le meilleur profit de qch.] | to obtain the best economic returns from sth.; to put sth. to the best use ‖ den besten Ertrag aus etw. erzielen; etw. optimal verwerten.
**valoriser** *v* Ⓒ [faire emploi de] | **~ les déchets** | to recover (to re-use) wastes ‖ die Abfälle verwerten.
**valoriser** *v* Ⓓ [stabiliser] | **~ le prix** | to stabilize the price ‖ den Preis stabilisieren.
**valoriser** *v* Ⓔ [fixer la date de valeur] | **~ un chèque** | to value a cheque ‖ den Werttag eines Schecks festsetzen.
**value** *f* | **moins-~** | depreciation (decline) (decrease) (drop) in value; depreciation; deterioration ‖ Minderwert *m;* Wertminderung *f;* Wertherabsetzung *f;* Wertabnahme *f* | **enregistrer une moins-~; se trouver (être) en moins-~** | to show a drop in value; to stand at a discount ‖ eine Wertabnahme zeigen (aufweisen) | **plus-~** ① | increase of (in) value; appreciation; increased value ‖ Werterhöhung *f;* Wertzunahme *f;* Wertsteigerung *f;* Mehrwert *m* | **plus-~ d'actif** | appreciation of assets ‖ Vermögenszuwachs *m;* Vermögenszunahme *f* | **accuser (enregistrer) une plus-~** ② | to appreciate; to rise (to increase) (to advance) in value; to show an appreciation ‖ im Wert (im Preis) steigen; eine Wertsteigerung (eine Preissteigerung) erfahren; einen Mehrwert aufweisen | **plus-~** ② | increase ‖ Zunahme *f* | **plus-~** ③ | increment value; increment ‖ Wertzuwachs *m* | **plus-~** ④ | unearned increment (appreciation) ‖ unverdienter Wertzuwachs *m* | **plus-~** ⑤ | excess (extra) yield ‖ Mehrertrag *m* | **plus-~** ⑥ | surplus ‖ Überschuß *m*.
**vapeur** *m* [bateau à ~] | steamer; steamship ‖ Dampfer *m;* Dampfschiff *n* | **~ de cabotage** | coasting steamer (vessel) ‖ Küstendampfer | **~ de charge** | freight (cargo) steamer; cargo boat; freighter ‖ Frachtschiff; Frachtdampfer | **service de ~ de charge** | cargo service ‖ Fracht(en)dienst *m* | **chargement sur premier ~** | shipment on first steamer ‖ Transport *m* mit dem ersten (nächsten) Dampfer | **navigation à ~** | steam navigation ‖ Dampfschiffahrt | **compagnie de navigation à ~** | steamship (steam-navigation) company ‖ Dampfschiffahrtsgesellschaft *f* | **ligne de ~s (de bateaux à ~)** | steamship line ‖ Dampferlinie *f;* Dampfschiffahrtslinie | **~ postal** | mail steamer ‖ Postdampfer.
**vaquer** *v* Ⓐ [être vacant] | to be vacant ‖ unbesetzt (offen) (frei) sein.
**vaquer** *v* Ⓑ [s'occuper] | **~ à ses affaires** | to attend to one's business ‖ seine Geschäfte besorgen; seinen Geschäften nachgehen.
**variable** *adj* | variable ‖ veränderlich | **revenus ~s** | income (revenue) from shares and stocks ‖ Einkünfte *fpl* (Einkommen *n*) aus Aktienbesitz | **placement à revenus ~s** | investment in shares (in stocks) ‖ Anlage *f* (Anlegung *f*) in Aktien (in Ak-

**variable** *adj, suite*
tienwerten) | **valeurs à revenu** ~ | dividend stock(s) || Dividendenwerte *mpl.*

**varier** *v* | to vary || wechseln | ~ **sur qch.** | to be of different opinions about sth. || verschiedener Meinung über etw. sein | ~ **dans ses réponses** | to be inconsistent in one's replies || Antworten geben, die sich nicht decken.

**variété** *f* | variety; diversity || Verschiedenheit *f* | ~ **d'opinions** | diversity of opinions || Verschiedenheit der Meinungen.

**vecteur** *m* | ~ **énergétique** | energy-carrier || Energieträger *m* | **l'électricité comme** ~ **de l'énergie nucléaire** | electricity (used) as a carrier of nuclear energy || die Elektrizität als Träger der Kernenergie.

**vénal** *adj* Ⓐ [pécuniaire; commercial] | marketable || verkäuflich | **valeur** ~ **e** | sales (selling) (market) value || Verkaufswert *m.*

**vénal** *adj* Ⓑ [corruptible] | venal; corrupt; corruptible; bribable || käuflich; bestechlich | **administration** ~ **e** | corrupt administration || unredliche Verwaltung *f* | **justice** ~ **e** | venal justice || käufliche Justiz *f* | **presse** ~ **e** | corrupt press || käufliche Presse *f.*

**vénalité** *f* | venality; corruptibility || Käuflichkeit *f;* Bestechlichkeit *f.*

**vendable** *adj* | saleable; marketable || verkäuflich; zu verkaufen | **in** ~ | unsaleable; unmerchantable || unverkäuflich; nicht absetzbar; nicht abzusetzen | **peu** ~ | hard (difficult) to sell || schwer verkäuflich (abzusetzen) | **article peu** ~ | unsaleable article || schwer verkäuflicher Artikel *m;* Ladenhüter *m.*

**venderesse** *f;* **vendeuse** *f* Ⓐ | vendor; seller || Verkäuferin *f;* Veräußerin *f.*

**venderesse** *f;* **vendeuse** *f* Ⓑ [employée de magasin] | saleswoman; shop assistant; shopgirl || Verkäuferin *f* in einem Ladengeschäft; Ladenangestellte *f;* Ladenmädchen *n.*

**vendeur** *m* Ⓐ [personne qui fait un acte de vente] | vendor; seller || Verkäufer *m;* Veräußerer *m* | **privilège du** ~ | vendor's lien || Pfandrecht *n* (Zurückbehaltungsrecht *n*) des Verkäufers; Verkäuferpfandrecht.

**vendeur** *m* Ⓑ [commis vendeur; garçon de magasin] | salesman; shop assistant; shopman || Verkäufer *m* in einem Ladengeschäft; Ladenangestellter.

**vendeur** *adj* | **cours** ~ | selling rate; rate asked; asking price || Verkaufskurs *m.*

**vendre** *v* Ⓐ | to sell || verkaufen; veräußern | ~ **à l'amiable;** ~ **de gré à gré** | to sell privately; to sell by private treaty (contract) || freihändig (aus freier Hand) verkaufen | **art de** ~ | salesmanship || Verkaufsgewandtheit *f* | ~ **qch. en bloc;** ~ **qch. globalement** | to sell sth. in the lump || etw. in (über) Bausch und Bogen verkaufen | ~ **à la commission** | to sell on commission || auf (gegen) Kommission verkaufen | ~ **qch. au comptant;** ~ **qch. comptant** | to sell sth. for cash || etw. gegen Bar (gegen Barzahlung) verkaufen | ~ **à bon compte** | to sell for a good price || günstig (zu einem günstigen Preis) verkaufen | ~ **à crédit** | to sell on credit || auf (gegen) Kredit verkaufen | ~ **à découvert** ① | to sell short || ohne Deckung verkaufen | ~ **à découvert** ② | to speculate for a fall of prices; to bear; to be (to go) a bear || auf Baisse spekulieren | ~ **au détail** | to sell retail (by retail) || im Kleinhandel verkaufen (vertreiben) | ~ **ses droits** | to sell away one's rights || sich seiner Rechte begeben | ~ **qch. à l'enchère (aux enchères) (à la criée)** | to sell sth. by auction || etw. im Wege der Versteigerung verkaufen; etw. versteigern | ~ **qch. avec faculté de rachat** | to sell sth. with option (with the right) of repurchase || etw. mit dem Recht des Rückkaufes (des Rückerwerbes) verkaufen; etw. unter Vorbehalt des Rückkaufrechtes verkaufen | ~ **qch. à forfait** | to sell sth. outright || etw. in (über) Bausch und Bogen verkaufen | ~ **en gros et en détail** | to sell wholesale and retail || im großen und kleinen verkaufen | **maison à** ~ | house for sale || Haus zu verkaufen | ~ **des marchandises** | to sell goods || Waren absetzen | ~ **bon marché;** ~ **à bon marché** | to sell cheap || billig (preiswert) verkaufen | ~ **qch. au plus offrant** | to sell sth. (to knock sth. down) to the highest bidder || etw. an den Meistbietenden verkaufen (losschlagen) | ~ **qch. par parties** | to sell sth. in lots || etw. in Partien verkaufen | ~ **à perte** ① | to sell at a loss || mit Verlust verkaufen | ~ **à perte** ② | to sell under cost price || unter dem Kostenpreis (dem Gestehungspreis) verkaufen | ~ **à tout prix** | to sell at any price || zu (um) jeden Preis verkaufen | **se** ~ **au prix de** ~ | to be priced at ... || zum Preise von ... verkauft werden | ~ **à terme** | to sell on credit (for future delivery) || auf Kredit (auf Ziel) (für zukünftige Lieferung) verkaufen.
★ ~ **cher** | to sell dear || teuer verkaufen | ~ **moins cher que q.** | to undersell sb. || billiger als jd. verkaufen | ~ **ferme** | to make a firm sale || fest verkaufen | **à** ~ | to be sold; for sale || zu verkaufen; verkäuflich | ~ **qch. à q.** | to sell sth. to sb.; to sell sb. sth. || etw. an jdn. verkaufen; jdm. etw. verkaufen.

**vendre** *v* Ⓑ [trahir] | ~ **q.** | to betray sb. || jdn. verraten | ~ **un secret** | to betray a secret || ein Geheimnis verraten.

**vente** *f* | sale; selling || Verkauf *m;* Veräußerung *f* | ~ **à l'abattage** | street vending (sale) || Verkauf auf offener Straße; Straßenverkauf | ~ **par abonnement;** ~ **par acomptes** | sale on deferred terms (on the instalment plan); hire-purchase || Verkauf (Kauf *m*) auf Abzahlung (auf Raten); Abzahlungsgeschäft *n;* Ratengeschäft | **achat et** ~ | purchase and sale || Kauf *m* und Verkauf | **achats et** ~ **s au marché** | trading on the market || Marktverkehr *m* | **les prix d'achat et de** ~ | the purchase and sales (selling) prices || die Ankaufs- (Einkaufs-) und Verkaufspreise *mpl* | ~ **à l'acquitté** | sale ex bond (in bonded warehouse) || Verkauf ab Zollager (ab Zollfreilager) (unter Zollverschluß) |

acte (contrat) de ~ | bill (contract) of sale; sale contract (agreement) || Kaufvertrag *m;* Kaufurkunde *f;* Kaufbrief *m* | ~ par adjudication ①; ~ à la criée; ~ à l'encan; ~ à l'enchère; ~ aux enchères; ~ aux enchères publiques; ~ par licitation | sale by auction (by public auction); auction sale; sale to the highest bidder || Verkauf durch Versteigerung (im Wege der Versteigerung); Versteigerung *f;* Verkauf an den Meistbietenden | ~ **par adjudication** ②; ~ **par soumission** | sale by tender; giving out (allocation) by tender(s) || Verkauf im Submissionsweg; Submissionsverkauf; Vergebung *f* im Submissionsweg (durch Ausschreibung) (im Wege der Ausschreibung) | **agence (bureau) (comptoir) de** ~ | sales (selling) agency; sales office || Verkaufsagentur *f;* Verkaufsbüro *n;* Verkaufsstelle *f;* Verkaufskontor *n* | ~ **à l'amiable;** ~ **de gré à gré** | sale by private treaty (contract); private sale || freihändiger Verkauf; Verkauf durch Privatvertrag (aus freier Hand) | **annonce d'une** ~ | announcement of a sale || Verkaufsanzeige *f* | ~ **à l'heureuse arrivée** | sale subject to safe arrival || Verkauf vorbehaltlich sicherer Ankunft | ~ **de blanc;** ~ **de lingerie** | white sale || Verkauf weißer Wäsche; «Weiße Woche» | **bordereau de** ~ | sale contract; sales note || Verkaufsschlußnote *f;* Verkaufsnote | ~ **de charité** | charity sale; bazaar || Wohltätigkeitsverkauf | **commission (courtage) de** ~ | sales (selling) commission; selling brokerage; commission on sales || Verkaufskommission *f;* Verkaufsprovision *f* | ~ **à la commission** | sale on commission (on a commission basis) || Kommissionsverkauf; Verkauf gegen Provision; kommissionsweiser Verkauf | ~ **au comptant;** ~ **comptant-compté** | sale for (against) cash (for money); cash sale || Verkauf gegen bar; Barverkauf; Kassaverkauf | **compte de** ~ | account sales; sale invoice || Verkaufsrechnung *f* | **compte de** ~ **s** | sales account || Verkaufskonto *n* | **conditions de** ~ | sales terms (conditions); terms of sale || Verkaufsbedingungen *fpl* | **contrôle de** ~ | marketing control; market regulations *pl* || Absatzkontrolle *f;* Absatzregelung *f* | **comité de contrôle de la** ~ | marketing board || Absatzkontrollstelle *f* | ~ **à crédit** | credit sale; sale on credit || Verkauf auf Kredit | ~ **à découvert** ① | short (time) (forward) sale; sale for future delivery || Verkauf auf Lieferung (für zukünftige Lieferung); Terminverkauf | ~ **à découvert** ② | bear sale | ~ **en demi-gros** | wholesale selling (dealing) in small lots (quantities) (batches) || Halbgroßhandel | ~ **de (au) détail** | retail sale || Kleinverkauf; Einzelverkauf; Verkauf im kleinen | ~ **en disponible** | spot sale (deal) || Verkauf gegen sofortige Barzahlung | ~ **sur échantillon;** ~ **sur modèle** | sale on (by) sample; sale (purchase) according to sample || Verkauf (Kauf *m*) nach Probe (nach Muster) | ~ **forcée aux enchères;** ~ **par exécution forcée** | execution sale; compulsory auction || Zwangsverkauf; zwangsweiser Verkauf; Verkauf im Wege der Zwangsversteigerung | ~ **en entrepôt** | sale in bonded warehouse || Verkauf ab Zollager (ab Zollfreilager) (unter Zollverschluß) | **escompte sur** ~ **s** | discounts on sales || Verkaufsrabatt(e *mpl* ) | ~ **en expédition prompte** | sale for prompt delivery (shipment) || Verkauf zur sofortigen Lieferung | **facture de** ~ | invoice || Faktura *f* | ~ **à forfait** ① | outright (firm) sale || fester Verkaufsabschluß | ~ **à forfait** ②; ~ **en bloc** | sale in the lump || Verkauf in (über) Bausch und Bogen | ~ **du gage** | sale of the pledge || Pfandverkauf | ~ **avec garantie** | sale with full warranty for the object sold || Verkauf unter Übernahme einer Gewähr für die verkaufte Sache | ~ **en gros** | wholesale selling (dealing) || Großhandel | ~ **à l'inspection** | on sale or return; sale subject to inspection || Kauf auf Besicht | **insuffisance de** ~ | deficiency in sales proceeds || Mindererlös *m;* Verkaufsdefizit *n* | **journal (livre) de** ~ **s (des** ~ **s)** | sales journal (day-book); book of sales || Verkaufsbuch *n;* Verkaufsjournal *n* | **licence de** ~ | selling license || Verkaufslizenz *f* | **lieu de** ~ | place of sale || Verkaufsort *m* | **grand livre des** ~ **s** | sales ledger || Verkaufsbuch *n;* Kontokorrentbuch | **marchandise de** ~ **(de bonne** ~ **)** | goods which sell well (which have a ready sale) || gut (leicht) verkäufliche (abzusetzende) Ware *f* | **mé** ~ | slump in sales || Absatzstockung *f* | **mise en** ~ | offering (putting up) for sale; putting on sale || Feilhalten *n;* Feilbieten *n;* Bereitstellung *f* zum Verkauf | ~ **de monnaies** | exchange of money; money changing | Geldwechsel *m* | **option de** ~ | selling option || Verkaufsoption *f* | **ordre de** ~ | selling order; order to sell || Verkaufsorder *f;* Verkaufsauftrag *m* | ~ **s de panique** | panic selling | Angstverkäufe *mpl* | **terminal de (au) point de** ~ ; **TPV** | point-of-sale (POS) terminal || Kassenrechner *m;* Kassenterminal *m* | ~ **avec (avec des) primes** | premium sale || Verkauf mit Zugabe | **prix de** ~ | sales (selling) price || Verkaufspreis *m* | **prix de** ~ **aux enchères** | auction price || Versteigerungspreis; Ersteigerungspreis | **prix net de** ~ | net sales price || Nettoverkaufspreis | **produit(s) de la** ~ | proceeds *pl* of the sale; returns *pl* from sales; sales returns || Verkaufserlös(e) *mpl* | **rendus (retours) sur** ~ **s** | returns *pl;* returned articles (goods) || Rücklieferungen *fpl;* Retourware(n) *fpl* | **promesse de** ~ | promise to sell || Verkaufsversprechen *n* | **promotion systématique de** ~ | sales drive (promotion) || planmäßige (forcierte) Absatzförderung *f* (Absatzsteigerung *f* ) | ~ **au rabais;** ~ **de réclame** | sale; bargain; bargain sale || Reklame(aus)verkauf *m* | ~ **après saisie** | sale after distraint (attachment); sale of distrained goods || Pfandverkauf; Verkauf von gepfändeten Waren | ~ **en solde;** ~ **de soldes** | bargain (clearance) sale || Inventurausverkauf *m;* Räumungsverkauf | ~ **à tempérament** | sale on deferred terms; hire-purchase; sale on instalments || Verkauf (Kauf *m*) auf Abzahlung (auf Teilzahlung);

**vente** *f, suite*
Ratenkauf; Ratengeschäft *n*; Abzahlungsgeschäft | ~ **à terme** | sale on credit (for the account) (for the settlement) || Verkauf auf Ziel; Kreditverkauf | ~ **à terme ferme** | sale for future delivery || Terminverkauf; Termingeschäft; Verkauf für zukünftige Lieferung | ~ **sur la voie publique** | street vending (sale) || Straßenverkauf; Verkauf auf offener Straße.
★ ~ **ambulante** | itinerant trading || Hausierhandel *m* | **de bonne ~** ; **de ~ courante; de ~ facile** | easily (readily) sold || gut (leicht) verkäuflich; leicht zu verkaufen | **livre de bonne ~ (à forte ~ )** | bestseller || Buch *n* mit hoher Absatzziffer | ~ **clandestine** | undercover (illicit) sale || Verkauf im Schleichhandel | **être de ~ courante** | to meet with a good (ready) sale; to find a ready market || bereitwillige Abnehmer finden | **de ~ difficile** | difficult (hard) to sell (to place) || schwer verkäuflich (zu verkaufen) (abzusetzen) (unterzubringen) | ~ **ferme** | firm sale || fester Verkauf | ~ **forcée** | forced (compulsory) sale || Zwangsverkauf; zwangsweiser Verkauf | ~ **contre remboursement** | cash-on-delivery sale || Verkauf gegen Nachnahme | ~ **avec faculté de rachat; ~ à réméré** | sale with option (with the right) of repurchase || Verkauf mit Vorbehalt des Rückkaufrechtes; Verkauf mit dem Rechte des Rückkaufs | **salle (magasin) de ~ (de ~s); salle des ~s** ① | sales room || Verkaufsraum *m*; Verkaufslokal *n* | **salle des ~s** ② | auction (sale) room; auction mart || Versteigerungsraum *m*; Auktionshalle *f* | **société de ~** | sales (distributing) company || Verkaufsgesellschaft *f*; Vertriebsgesellschaft | ~ **judiciaire** | sale by the court (by order of the court) || gerichtlicher Verkauf; Verkauf auf Grund gerichtlicher Anordnung | ~ **(affaire) jumelée; ~ couplée** | tie-in (package) deal; linked transaction || Koppelungsgeschäft *n*; Koppelungsverkauf *m* | **livre de mauvaise ~** | bad seller || schwer verkäufliches Buch | **être de mauvaise ~** | to be unsaleable (unmerchantable) (unmarketable) || unverkäuflich (schwer verkäuflich) sein | ~ **mobilière** | sale of goods || Verkauf beweglicher Gegenstände | **trouver une prompte ~** | to find a ready market || guten (leichten) Absatz finden | ~ **publique** ① | public sale || öffentlicher Verkauf | ~ **publique** ② | sale by public auction || Verkauf im Wege der öffentlichen Versteigerung | ~ **publique de biens saisis** | distress sale || öffentlicher Verkauf gepfändeter Sachen | ~ **rapide** | ready (quick) sale(s) || leichter (schneller) Absatz | ~ **simulée** | bogus (pro forma) (fictitious) (pretended) sale || Scheinverkauf | ~ **totale** ① | selling out (off); closing-down sale || Totalausverkauf | ~ **totale** ② | clearance (bargain) sale; sale || Ausverkauf.
★ **assister à une ~** | to attend a sale || einem Verkauf beiwohnen | ~ **à livrer** | sale for delivery; forward (time) (short) sale || Terminverkauf; Verkauf auf spätere (auf zukünftige) Lieferung | **mettre qch. en ~** | to place sth. on sale; to put (to set) sth. up for sale || etw. zum Verkauf stellen | **offrir qch. en ~** | to offer sth. for sale || etw. zum Kaufe (Verkauf) anbieten; etw. feilbieten.
★ **en ~** | on (for) sale; offered to be sold; in the market || zu verkaufen; verkäuflich; käuflich; zum Verkauf bestimmt; auf dem Markte | **être en ~ chez . . .** | to be had at . . . || bei . . . zu haben sein | **hors de ~** ① [pas à vendre] | not for sale; not to be sold || unverkäuflich; nicht zu verkaufen | **hors de ~** ② [plus à vendre] | no longer on sale || nicht mehr lieferbar | **hors de ~** ③ [invendable] | unsaleable; unmerchantable || unverkäuflich; nicht absetzbar.
**vente-réclame** *f* | sale; bargain (clearance) sale || Reklameverkauf *m*; Reklameausverkauf *m*.
**ventes** *fpl* | sales *pl*; turnover || Absatz *m*; Umsatz *m* | **chiffres de ~** | sales figures || Absatzzahlen *fpl* | **augmenter les ~** | to increase sales (the turnover) || den Absatz (den Umsatz) steigern | **des efforts en vue d'augmenter les ~** | sales efforts || Verkaufsanstrengungen *fpl* | **produit des ~** | proceeds (revenue) from sales || Umsatzerlös(e) *mpl;* Verkaufserlös(e) | **statistique des ~** | sales statistics *pl* || Verkaufsstatistik *f*.
**ventilation** *f* Ⓐ [action d'évaluer] | appraisal; estimate || Schätzung *f;* Taxierung *f*.
**ventilation** *f* Ⓑ [action de répartir] | apportionment || Zuteilung *f* | ~ **des frais généraux** | allocation of general expense || Aufteilung *f* (Verteilung *f*) der Generalunkosten.
**ventilation** *f* Ⓒ [présentation en détail] | breakdown || Aufschlüsselung *f;* Aufgliederung *f;* Gliederung *f* | ~ **par catégories** | breakdown by groups || Aufgliederung nach Kategorien | ~ **des frais** | cost breakdown; allocation of costs || Aufschlüsselung der Kosten | ~ **des résultats** | breakdown of the results || Aufgliederung der Ergebnisse.
**ventiler** *v* [répartir des dépenses] | to apportion || zuteilen; aufteilen | ~ **les frais** | to apportion (to allocate) expenses || die Kosten aufteilen (verteilen).
**véracité** *f* Ⓐ [attachement à la vérité] | truthfulness; veracity || Wahrhaftigkeit *f;* Wahrheitsliebe *f*.
**véracité** *f* Ⓑ [vérité] | truth || Wahrheit *f*.
**verbal** *adj* | verbal; oral || mündlich | **confirmation ~e ou écrite** | verbal or written confirmation || mündliche oder schriftliche Bestätigung *f* | **convention ~e** ① | verbal (oral) agreement (contract) || mündlicher (mündlich abgeschlossener) Vertrag *m;* mündliches Abkommen *n* | **convention ~e** ② | parol (simple) contract || schlichter (formloser) Vertrag *m* | **diffamation ~e** | slander || mündliche Beleidigung *f* | **note ~e** | verbal note || Verbalnote *f* | **offre ~e** | verbal offer || mündliches Angebot *n* | **procès-~** ① | minutes; report; record; proceedings || Niederschrift *f;* Verhandlungsbericht *m;* Protokoll *n* | **procès-~** ② | policeman's report || polizeiliche Anzeige *f* | **traduction ~e** | oral (verbal) translation || mündliche Übersetzung *f*.

**verbalement** *adv* | verbally; by word of mouth ‖ mündlich | ~ **ou par écrit** | verbally or in writing; in oral or written form ‖ in mündlicher oder schriftlicher Form | **proposer qch.** ~ | to make an oral proposal of sth. ‖ etw. mündlich vorbringen.

**verbalisation** *f* Ⓐ [action de dresser un procès-verbal] | drawing up of a report ‖ Aufsetzen *n* eines Protokolls (eines Berichts).

**verbalisation** *f* Ⓑ | taking down sb.'s name and address [by the police] ‖ [polizeiliche] Anzeige *f*.

**verbalisé** *part* | **être** ~ **pour qch.** | to have one's name and address taken [by the police] because of sth. ‖ wegen etw. [von der Polizei] aufgeschrieben werden.

**verbaliser** *v* Ⓐ [dresser un procès-verbal] | to draw up an official report ‖ ein Protokoll (einen Bericht) aufsetzen.

**verbaliser** *v* Ⓑ | ~ **contre q.** | to take (down) sb.'s name and address ‖ jdn. aufschreiben.

**verdict** *m* Ⓐ [~ **des jurés**] | verdict; finding (findings) (verdict) of the jury ‖ Wahrspruch *m*; Spruch *m* der Geschworenen; Geschworenenwahrspruch | ~ **d'acquittement** | verdict of acquittal; acquittal ‖ Freispruch | **arriver (en venir) à un** ~ | to come to a verdict ‖ zu einem Spruch kommen | **rendre (prononcer) un** ~ | to return (to bring in) a verdict ‖ einen Spruch fällen | **rendre un** ~ **en faveur de q.** | to find for sb. (in favo(u)r of sb.); to decide in sb.'s favo(u)r ‖ einen Spruch zu jds. Gunsten fällen; sich für jdn. (zu jds. Gunsten) aussprechen; für jdn. entscheiden | **rendre un** ~ **contre q.** | to find against sb. ‖ einen Spruch zu jds. Ungunsten fällen; sich gegen jdn. (zu jds. Ungunsten) aussprechen; gegen jdn. entscheiden.

**verdict** *m* Ⓑ [opinion] | judgment; opinion; verdict ‖ Urteil *n*; Meinung *f* | **selon le** ~ **de la majorité** | by a majority verdict ‖ nach dem Urteil der Mehrheit | **selon le** ~ **de l'opinion publique** | according to the verdict of public opinion ‖ nach dem Urteil der öffentlichen Meinung.

**véreux** *adj* | **affaire** ~ **se** ① | shady (fishy) business ‖ unsaubere (anrüchige) Sache *f* | **affaire** ~ **se** ② | bubble scheme ‖ Schwindelaffäre *f* | **agent** ~ | shady (dishonest) trader ‖ Winkelagent *m* | **compagnie (entreprise) (maison) (société)** ~ **se** | bogus (bubble) company; bogus firm ‖ Schwindelgesellschaft *f*; Schwindelunternehmen *n*; Schwindelfirma *f* | **créance (dette)** ~ **se** | doubtful (bad) debt; dubious claim ‖ zweifelhafte (schlechte) Forderung *f* (Schuld *f*) | **financier** ~ | shady financier ‖ Finanzschwindler *m*.

**véridicité** *f* Ⓐ | truthfulness; veracity ‖ Wahrheitsliebe *f*; Wahrhaftigkeit *f*.

**véridicité** *f* Ⓑ [conformité à la vérité] | complete (full) truth ‖ volle Wahrheit *f*.

**véridique** *adj* Ⓐ | truthful; truth-loving ‖ wahrheitsliebend.

**véridique** *adj* Ⓑ [conforme à la vérité] | in accordance with the facts ‖ den Tatsachen entsprechend.

**véridiquement** *adv* | truthfully ‖ wahrheitsgemäß; wahrheitsgetreu; der Wahrheit entsprechend.

**vérifiable** *adj* | verifiable ‖ feststellbar.

**vérificateur** *m* | examiner; verifier ‖ Prüfer *m*; Prüfender *m* | ~ **de comptes;** ~ **comptable** | auditor ‖ Buchprüfer; Rechnungsprüfer; Bücherrevisor *m* | ~ **des poids et mesures** | inspector of weights and measures ‖ Eichbeamter *m*.

**vérification** *f* Ⓐ | examination; inspection; checking ‖ Prüfung *f*; Nachprüfung *f*; Überprüfung *f* | ~ **d'une assertion** | verification of a statement ‖ Nachprüfung einer Behauptung | **bilan de** ~ | trial balance ‖ Zwischenbilanz *f* | ~ **de caisse** | audit (auditing) of the cash ‖ Kassenprüfung; Kassenrevision *f* | ~ **de comptabilité (des comptes);** ~ **comptable** | audit (auditing) of accounts; auditing ‖ Buchprüfung; Rechnungsprüfung; Bücherrevision *f* | ~ **en douane** | customs examination ‖ Zollrevision *f* | **droit de** ~ | control fee ‖ Prüfungsgebühr *f*; Kontrollgebühr | ~ **des élections (du scrutin) (des suffrages)** | scrutiny of the votes ‖ Wahlprüfung | ~ **sur pièces** | audit (check) on the basis of the records (the books) ‖ Prüfung an Hand der Unterlagen (der Buchführung) | ~ **sur place** | on-the-spot check (audit) ‖ Prüfung an Ort und Stelle | ~ **des poids et mesures** | gauging ‖ Eichung *f* der Maße und Gewichte | **bureau de** ~ **des poids et mesures** | office of weights and measures; gauger's (gauging) office ‖ Eichamt *n* | **droit de** ~ **des poids et mesures** | gauger's fee ‖ Eichgebühr *f* | ~ **des pouvoirs** | scrutiny of powers ‖ Nachprüfung der Wahlmandate | **rapport de** ~ | report of examination (of the auditors); auditors' report ‖ Prüfungsbericht *m*; Buchprüfungsbericht; Revisionsbericht; Kontrollstellenbericht [S].
★ ~ **ultérieure** | re-examination; second examination (verification) ‖ nochmalige Nachprüfung; erneute Revision *f* | **soumis à** ~ | subject to examination ‖ der Nachprüfung unterliegend | **après** ~ | on (after) verification ‖ nach Richtigbefund.

**vérification** *f* Ⓑ [certification] | certification ‖ Beglaubigung *f* | ~ **d'une signature** | legalization (authentication) of a signature ‖ Beglaubigung einer Unterschrift; Unterschriftsbeglaubigung.

**vérifier** *v* Ⓐ [examiner] | to examine; to inspect; to check ‖ prüfen; überprüfen; nachprüfen | ~ **une assertion** | to verify a statement ‖ eine Behauptung nachprüfen | ~ **la caisse** | to audit the cash ‖ die Kasse prüfen (revidieren); eine Kassenrevision vornehmen | ~ **les comptes;** ~ **les écritures** | to audit the accounts ‖ die Bücher prüfen.

**vérifier** *v* Ⓑ [confirmer] | to confirm ‖ bestätigen | **se** ~ | to prove true (to be true) ‖ sich als wahr erweisen (herausstellen) | ~ **qch.** | to authenticate sth. ‖ die Echtheit von etw. feststellen.

**véritable** *adj* Ⓐ | real; true; actual ‖ wirklich; tatsächlich; effektiv | **bénéfice(s)** ~ (~s) | actual profit(s) ‖ tatsächlicher (effektiver) Gewinn *m*; Effektivgewinn | **le** ~ **état des choses** | the true (actual) facts ‖ der wahre Sachverhalt *m* | **l'inten-**

**véritable** *adj* Ⓐ *suite*
**tion** ~ [du testateur] | the intendment || der wirkliche Wille *m* [des Erblassers] | **le** ~ **prix** | the true (real) price || der wirkliche Preis *m;* der Effektivpreis | **la** ~ **raison** | the real (true) reason || der wirkliche (wahre) Grund *m* | **la valeur** ~ | the true (real) (actual) value || der wirkliche (tatsächliche) (effektive) Wert *m;* der Effektivwert.

**véritable** *adj* Ⓑ [vrai] | genuine; real || echt | **un** ~ **Français** | a true (real) (true-born) Frenchman || ein echter (gebürtiger) Franzose.

**véritablement** *adv* Ⓐ | truly; truthfully || wirklich; wahrheitsgemäß.

**véritablement** *adv* Ⓑ [vraiment] | really || tatsächlich.

**vérité** *f* | truth || Wahrheit *f* | **d'accord avec la** ~ | in accordance with the truth || der Wahrheit entsprechend; wahrheitsgemäß | **défiguration de la** ~ | distorting (distortion of) the truth || Entstellung *f* der Wahrheit | **dissimulation de la** ~ | concealment (suppression) of the truth || Verheimlichung *f* (Unterdrückung *f*) der Wahrheit.

★ **dénué de** ~ | untrue || der Wahrheit entbehrend (ermangelnd); unwahr | **la** ~ **fondamentale** | the ultimate truth || die letzte Wahrheit | **la pure** ~ **; la** ~ **pure et simple; la** ~ **toute nue** | the plain and honest (pure and simple) truth; the unadulterated (naked) truth || die unverfälschte (nackte) (reine) (einfache und schlichte) Wahrheit.

★ **altérer (défigurer) la** ~ | to distort (to twist) the truth || die Wahrheit entstellen (verdrehen) | **dire la** ~ **| to speak the truth || die Wahrheit sagen | dire la** ~**, toute la** ~**, et rien que la** ~ | to speak (to tell) the truth, the whole truth, and nothing but the truth || die Wahrheit sagen, nichts verschweigen und nichts hinzufügen | **dissimuler la** ~ | to conceal (to suppress) the truth || die Wahrheit verheimlichen (unterdrücken) | **établir la** ~ **de qch.** | to establish the truth of sth. || die Wahrheit von etw. unter Beweis stellen; etw. als wahr beweisen | **outrepasser les bornes de la** ~ | to overstep (to deviate from) the truth || von der Wahrheit abweichen (abgehen) | **prouver la** ~ **de qch.** | to prove sth. to be true || den Wahrheitsbeweis für etw. antreten (erbringen).

★ **conforme à la** ~ | truly; truthfully || wahrheitsgemäß; der Wahrheit gemäß | **contrairement à la** ~ | contrary to the truth; untruthfully; falsely || der Wahrheit zuwider; wahrheitswidrigerweise; falsch | **en** ~ | really; actually || wirklich; tatsächlich.

**versé** *adj* Ⓐ [payé] | paid-in; paid-up || einbezahlt; eingezahlt | **capital** ~ **; capital-actions** ~ | paid-in capital (stock capital) || einbezahltes Kapital *n* (Aktienkapital) | **capital entièrement** ~ | fully paid-up capital || voll eingezahltes Kapital | **capital non entièrement** ~ | partly paid-up capital || noch nicht voll (nur teilweise) eingezahltes Kapital.

**versé** *adj* Ⓑ [déposé] | **somme** ~ **e** ① | deposited amount || deponierter Betrag *m* | **somme** ~ **e** ② | deposit || Einlage *f.*

**versé** *adj* Ⓒ [expérimenté] | **être** ~ **dans une affaire** | to be familiar with a matter || mit einer Sache (Materie) vertraut sein | **être** ~ **dans la législation** | to know (to be well up in) (to be well versed in) the law (the legislation) || gründliche Kenntnisse des Rechts besitzen; die Bestimmungen (die Gesetze) gründlich kennen.

**versement** *m* Ⓐ | payment; paying in (up); instalment || Einzahlung *f;* Bezahlung *f;* Zahlung *f* | ~ **par anticipation** | payment in advance (in anticipation); prepayment || Vorauszahlung *f;* Bezahlung im voraus | **appel de** ~ ① | calling up capital || Aufruf *m* von Kapital zur Einzahlung | **appel de** ~ ② | call [upon shareholders] to pay in capital (funds) || Aufforderung *f* [an die Aktionäre] zur Einzahlung | ~ **d'appels de fonds** | payment of calls || Einzahlung auf aufgerufene Kapitalanteile | ~ **à la banque** | payment into the bank || Einzahlung bei der Bank; Bankeinzahlung | **bulletin de** ~ ① | paying-in form || Zahlkarte *f* | **bulletin (bordereau) (feuille) de** ~ ② | paying-in (deposit) slip || Einzahlungsschein *m;* Erlagsschein | **carnet de** ~ | pay-in (paying-in) book || Einzahlungsbuch *n;* Einlagenbuch | ~ **par chèque** | payment by cheque || Zahlung durch Scheck | ~ **à compte** | payment on account || à-Conto-Zahlung | ~ **en compte courant** | payment on current account || Einzahlung auf laufendes Konto | **déclaration de** ~ | receipt || Einzahlungsquittung *f* | **défaut de** ~ | failure to pay; default in payment; non-payment || Ausbleiben *n* (Unterbleiben *n*) der Zahlung; Nichtzahlung *f* | ~ **de libération** | final (full) payment || Volleinzahlung | ~ **en espèces;** ~ **en numéraire** | payment in cash (in specie) || Barzahlung; Zahlung in bar; Baranschaffung *f* | **mandat de** ~ ① | paying-in form || Zahlkarte *f* | **mandat de** ~ ② | postal money order || Postanweisung *f* | ~ **d'une somme à valoir** | payment of a deposit || Leistung *f* einer Anzahlung.

★ ~ **anticipatif** | payment in advance (in anticipation) || Vorauszahlung | **dernier** ~ | final instalment || Schlußrate *f;* Abschlußzahlung | ~ **s échelonnés** | instalments || Ratenzahlungen *fpl* | ~ **s échelonnés sur ... ans** | instalments spread over ... years || über ... Jahre verteilte Ratenzahlungen | **payable par** ~ **s échelonnés** | payable by (in) instalments || in Raten zahlbar; ratenweise zahlbar | ~ **partiel** | part payment; instalment || Teilzahlung; Rate *f* | **en plusieurs** ~ **s** | by instalments || in mehreren Raten.

★ **faire un** ~ | to make a payment || eine Zahlung leisten | **opérer un** ~ | to effect a payment || eine Zahlung bewirken.

**versement** *m* Ⓑ [caisse d'épargne] | deposit; savings-bank deposit || Einlage *f;* Spareinlage.

**verser** *v* Ⓐ | to pay in; to pay || einzahlen; bezahlen; zahlen | ~ **un acompte** ① | to make a payment on account || eine Anzahlung leisten; einen Betrag anzahlen | ~ **un acompte** ② | to pay an instalment || eine Teilzahlung machen (leisten) | ~ **de l'argent**

à q. | to pay money over to sb. || Geld an jdn. zahlen (bezahlen) (ausbezahlen) | ~ **par avance** | to pay in advance (in anticipation) || im voraus zahlen; vorauszahlen; vorausbezahlen | ~ **au comptant**; ~ **comptant** | to pay in cash || bar einzahlen (zahlen) (bezahlen) | ~ **une somme** | to pay an amount || einen Betrag bezahlen | ~ **une somme à une banque** | to pay in a sum into an account || einen Betrag auf ein Konto einzahlen (einbezahlen) | ~ **intégralement** | to pay in full (in full discharge) || vollständig bezahlen; tilgen.

**verser** v Ⓑ [déposer] | ~ **une somme** | to deposit an amount || einen Betrag einlegen (als Einlage machen).

**version** f Ⓐ [texte] | version; words pl; text || Fassung f; Version f; Text m | ~ **abrégée** | abridged version || abgekürzte Fassung; Kurzfassung | ~ **originale** | original version || Originalfassung; Urfassung.

**version** f Ⓑ [traduction] | translation || Übersetzung f.

**version** f Ⓒ [exposé ou récit] | version; account || Darstellung f | ~ **s très différentes** | widely different versions || weit auseinandergehende (weit voneinander abweichende) Darstellungen fpl.

**verso** m | back || Rückseite f | «voir au ~» | see overleaf || siehe Rückseite.

**vertu** f | **en** ~ **de** | in pursuance of; pursuant to; in (by) virtue of || auf Grund von; gemäß; kraft | **en** ~ **d'un contrat** | under the terms of a contract || auf Grund der Bedingungen eines Vertrages | **en** ~ **de sa fonction** | by virtue of his office || kraft seines Amtes.

**veto** m Ⓐ | veto || Einspruch m; Veto n | **mettre son** ~ **à qch.** | to veto sth. || gegen etw. Einspruch (ein Veto) (sein Veto) einlegen.

**veto** m Ⓑ [droit de ~] | right (power) of veto; veto power || Einspruchsrecht n; Vetorecht | **avoir le** ~ | to have the right of veto (the veto power) || das Vetorecht haben.

**vexation** f | vexatious measure || schikanöse Maßnahme f.

**vexatoire** adj | vexatious || schikanös | **demande** ~ | vexatious claim || schikanöser Anspruch m.

**viabilité** f Ⓐ [rentabilité] | profitableness || Rentabilität f | **étude de** ~ | viability study (analysis) || Rentabilitätsuntersuchung f | ~ **économique d'une entreprise** | an undertaking's financial capacity to survive || finanzielle (wirtschaftliche) Lebensfähigkeit eines Unternehmens.

**viabilité** f Ⓑ [aptitude à vivre] | viability || Lebensfähigkeit f.

**viabilité** f Ⓒ [bon état d'une route] | practicability; trafficability [USA] [of a road] || Benützbarkeit f [eines Weges]; Befahrbarkeit f | **état de** ~ | road condition || Straßenzustand m.

**viable** adj Ⓐ [apte à vivre] | viable; capable of living || lebensfähig.

**viable** adj Ⓑ [permettant la circulation] | fit for use (for traffic) || für den Verkehr benützbar.

**viager** m [pension viagère; rente viagère] | life annuity (interest); pension for life || lebenslängliche Rente f; Leibrente; Rente auf Lebenszeit.

**viager** adj | for life || lebenslänglich; auf Lebenszeit | **bien** ~ | life estate (interest) || lebenslänglicher Nießbrauch m | **rentier** ~ ; **rentière** ~ **ère** | annuitant; life annuitant || Leibrentner(in) | **revenu** ~ | income for life; life income || lebenslängliches Einkommen n; Einkommen auf Lebenszeit | **usufruitier** ~ | tenant for life || lebenslänglicher Nießbraucher m.

**viagèrement** adv | for life || lebenslänglich; auf Lebenszeit | **jouir** ~ **de qch.** | to have the life tenancy of sth.; to hold a life tenancy on sth. || etw. auf Lebenszeit genießen; von etw. den lebenslänglichen Genuß haben.

**vice** m Ⓐ [défaut; imperfection] | defect; fault; vice || Fehler m; Mangel m; Defekt m | **absence de** ~ **s** | faultlessness; absence of faults || Fehlerfreiheit f; Fehlerlosigkeit f; Mängelfreiheit f | ~ **d'adresse** | wrong address; misdirection || falsche (unrichtige) Adresse f (Adressierung f) | ~ **des animaux** | deficiencies of (in) cattle sold and delivered || Viehmängel mpl | ~ **(** ~ **s) d'arrimage** | improper stowage || unrichtige (fehlerhafte) Verstauung f | ~ **de chose** | material defect (deficiency) || Sachmangel; Mangel der Sache | ~ **de clerc** | clerical (typing) error || Schreibfehler; Schreibversehen n | ~ **de conception** | design fault || Konstruktionsfehler m | ~ **de (du) consentement** ; ~ **de volonté** | absence of assent || Willensmangel; mangelnde Willenseinigung f (Willensübereinstimmung f) | ~ **de construction** | faulty construction; constructional defect || Konstruktionsfehler | ~ **de droit** | defect of title; defective title || Mangel im Recht; Rechtsmangel | ~ **de forme** | irregularity; defect in form || Formfehler; Formmangel | **être garant des** ~ **s** | to be responsible for faults || Fehler mpl (Mängel mpl) zu vertreten haben | **garantie des** ~ **s**; **responsabilité pour les** ~ **s** | warranty for defects; warranty || Haftung f für Mängel; Mängelhaftung; Gewährleistungspflicht; Gewährspflicht f | **garantie des** ~ **s des animaux** | warranty for deficiencies of cattle sold || Haftung f für Viehmängel; Viehmängelhaftung | ~ **de matière** | defective (faulty) material || Materialfehler | ~ **de procédure** | faulty proceedings pl; mistrial || prozessualer Mangel; Verfahrensmangel; Verfahrensverstoß m | ~ **de représentation** | absence of authority || mangelnde Vertretungsmacht f (Vertretungsbefugnis f) | ~ **de structure** | faulty structure || Strukturfehler.

★ **affecté (atteint) (entaché) de** ~ **s** | defective; faulty || mit Mängeln (mit Fehlern) behaftet; mangelhaft; fehlerhaft | ~ **apparent** | apparent defect || augenscheinlicher (offensichtlicher) Mangel | ~ **caché** | latent (hidden) defect || versteckter Mangel (Fehler) | ~ **s cachés échappant à la diligence raisonnable** | latent defects not discoverable by due diligence || versteckte, bei Anwendung angemessener Sorgfalt nicht feststellbare Mängel | ~ **es-**

**vice** *m* Ⓐ *suite*
**sentiel** | principal (chief) defect || Hauptmangel *m* (Hauptfehler *m*); wesentlicher Mangel | **exempt de ~ (de ~ s)** | free from faults (defects); without fault; faultless || mangelfrei; fehlerfrei | **~ héréditaire** | hereditary defect || Erbfehler | **~ intrinsèque; ~ propre** | intrinsic (inherent) defect (fault) (vice) || innerer (innerlicher) Mangel (Fehler) | **~ rédhibitoire** | redhibitory defect; defect which renders a sale void (which voids a sale) || Gewährsmangel *m*; Wandlungsfehler *m*; Mangel, der die Wandlung berechtigt.
★ **réparer (remédier à) un ~** | to repair a defect || einen Mangel beseitigen (beheben); einem Mangel abhelfen | **répondre des ~ s** | to be responsible (to answer) for defects (for faults) || für Mängel haften; Mängel vertreten müssen (zu vertreten haben).
**vice** *m* Ⓑ [débauche; libertinage] | vice; depravity; viciousness || Laster *n*; Verdorbenheit *f*; Lasterhaftigkeit *f* | **tomber dans le ~** | to sink into vice || dem Laster verfallen | **vivre dans le ~** | to live in vice || ein lasterhaftes Leben *n* führen.
— **-chancelier** *m* | Vice-chancellor || Vizekanzler *m*.
— **-consul** *m* | vice-consul || Vizekonsul *m* | **de (du) ~** | vice-consular || Vizekonsulats . . . .
— **-consulat** *m* Ⓐ [bureaux] | vice-consulate || Vizekonsulat *n*.
— **-consulat** *m* Ⓑ [emploi] | vice-consulship || Amt *n* des (eines) Vizekonsuls.
— **-gérance** *f* | vice-managership || Posten *m* eines stellvertretenden Leiters.
— **-gérant** *m* | vice-manager; deputy (acting) manager || stellvertretender Leiter *m*.
— **-gouverneur** *m* | vice-governor || Vizegouverneur *m*.
— **-président** *m* | vice-president; vice-chairman; deputy chairman || Vizepräsident *m*; stellvertretender Vorsitzender *m*; Stellvertreter *m* des Vorsitzenden.
— **-présidence** *f* | vice-chairmanship; vice-presidency; vice-presidentship || Vizepräsidentschaft *f*.
— **-recteur** *m* | vice-rector; sub-rector || Konrektor *m*.
— **-rectorat** *m* | vice-rectorship || Konrektorat *n*.
— **-reine** *f* | vice-queen || Vizekönigin *f*.
— **-roi** *m* | viceroy || Vizekönig *m*.
— **-royal** *adj* | viceregal || vizeköniglich.
**vice versa** *adv* [réciproquement] | vice versa; reciprocally || umgekehrt; gegenseitig.
**viciation** *f* Ⓐ [action de corrompre] | corruption; spoiling || Verderb *m*; Verderben *n*.
**viciation** *f* Ⓑ [action de rendre nul] | vitiation [of a contract] || Ungültigmachung *f* (Aufhebung *f*) [eines Vertrages].
**vicié** *adj* Ⓐ [corrompu] | spoiled; spoilt || verdorben.
**vicié** *adj* Ⓑ [rendu nul] | vitiated; invalidated; null and void || ungültig gemacht; umgestoßen; nichtig.
**vicier** *v* Ⓐ [corrompre] | to corrupt; to spoil || verderben.

**vicier** *v* Ⓑ [rendre nul] | to vitiate; to invalidate || ungültig machen; umstoßen | **~ un acte juridique** | to vitiate a transaction || ein Rechtsgeschäft ungültig machen | **~ un contrat** | to vitiate a contract || einen Vertrag für ungültig erklären | **~ qch. par dol** | to vitiate sth. for fraud || etw. wegen Arglist anfechten.
**vicieusement** *adv* | faultily; incorrectly || fehlerhaft; unrichtig.
**vicieux** *adj* Ⓐ [défectueux] | faulty; defective || fehlerhaft; mit Fehlern behaftet | **locution ~ se** | faulty (incorrect) expression || falscher (unrichtiger) Ausdruck *m*.
**vicieux** *adj* Ⓑ [adonné au vice] | vicious; depraved || lasterhaft; verderbt.
**vicinal** *adj* | **chemin ~** | local (vicinal) road || Ortsverbindungsstraße *f*; Nebenstraße.
**vicinalité** *f* | **la ~** | the local roads; local communications || die Ortsverbindungsstraßen *fpl* | **la ~ d'un chemin** | the local status of a road || die Eigenschaft einer Straße als Ortsverbindungsweg.
**victime** *f* | victim; sufferer || Opfer *n* | **être (se trouver) ~ d'un accident** | to meet with an accident || einen Unfall erleiden.
**victoire** *f* | victory || Sieg *m* | **~ électorale** | electoral victory; victory at the polls || Wahlsieg | **~ morale** | moral victory || moralischer Sieg | **~ navale** | naval victory || Seesieg | **exploiter une ~** | to follow up one's victory || seinen Sieg voll ausnützen | **remporter la ~** | to gain (to achieve) the victory; to win (to carry) (to gain) the day || den Sieg erringen (davontragen).
**victorieux** *adj* | victorious || siegreich | **preuve ~ se** | decisive proof || durchschlagender Beweis *m* | **être ~** | to gain the victory; to win (to carry) the day || siegreich sein; den Sieg davontragen (erringen).
**vide** *m* | empty space | leerer Platz *m*; Lücke *f* | **~ s d'arrimage** | broken stowage || Staulücken *fpl*.
**vide** *adj* | empty || leer | **caisses ~ s** | empties *pl* || Leergut *n* | **retournés ~ s; emballages retournés ~ s** | returned empties *pl* || Leergut *n* zurück | **~ en retour** | returned empty || leer zurück.
**vider** *v* Ⓐ [terminer] | to settle || erledigen | **~ une contestation** | to settle a dispute || einen Streit beilegen.
**vider** *v* Ⓑ [prononcer après avoir délibéré] | **~ le délibéré** | to pronounce a decision which was taken in camera || den in geheimer Beratung gefaßten Beschluß verkünden.
**vider** *v* Ⓒ [évacuer] | **~ les lieux** | to leave (to vacate) the premises || das Lokal (die Lokalitäten) [räumen; ausziehen] | **~ le pays** | to quit the country || das Land verlassen | **faire ~ la salle** | to order the court to be cleared || den Gerichtssaal räumen lassen.
**viduité** *f* [veuvage de femmes] | widowhood || Witwenstand *m*.
**vie** *f* | life; living; livelihood || Leben *n*; Lebensunterhalt *m* | **annuité (pension) à ~ ; pension la ~ durant** | life annuity; annuity (pension) for life ||

lebenslängliche Rente f; Leibrente; Lebensrente; Rente auf Lebenszeit | **assurance sur la ~** ; assurance ~ | life insurance (assurance) || Lebensversicherung f | **assurance en cas de ~** | endowment insurance || Erlebensversicherung f; Lebensversicherung auf den Erlebensfall | **attentat à la ~** | attempt on [sb.'s] life || Lebensnachstellung f | **bail à ~** | life lease || Miete f (Mietsvertrag m) auf Lebenszeit | **les besoins de la ~** | the necessities (the necessaries) of life || die Lebensbedürfnisse npl; das Lebensnotwendige n | **certificat de ~** | life certificate || Lebensnachweis m | **certificat de bonne ~ et mœurs** | certificate of good conduct (character) (behavio(u)r) || Sittenzeugnis n; Führungszeugnis; Leumundszeugnis | **cherté de la ~** ① | high cost of living || hohe Lebenshaltungskosten pl | **cherté de la ~** ② | rise in the cost of living || Verteuerung f der Lebenshaltung | **condamnation à ~** | life sentence || Verurteilung f auf Lebenszeit | **conditions de ~** | living conditions; conditions of life || Lebensbedingungen fpl; Existenzbedingungen; Daseinsbedingungen | **contrat à ~** | life contract; contract for life || lebenslänglicher Vertrag m; Vertrag auf Lebenszeit | **coût (prix) de la ~** | cost of living; living costs || Lebenshaltungskosten pl; Kosten des Lebensunterhalts (der Lebenshaltung) | **hausse du coût de la ~** | rise in the cost of living || Steigerung f der Lebenshaltungskosten | **indice du coût de la ~** | cost of living index || Lebenshaltungsindex m | **droit de ~ et de mort** | right of life and death || Recht n über Leben und Tod | **durée de la ~** | lifetime; duration of life || Lebensdauer f | **durée présomptive de la ~** | expectation of life || mutmaßliche Lebensdauer f | **~ en famille** | family life || Familienleben n | **mode (train) de ~** | way of living || Lebenshaltung f | **niveau de ~** | standard of life (of living); living standard || Lebenshaltung f; Lebenshaltungsstandard m; Lebensstandard [VIDE: niveau m] | **pair à ~** | life peer || Pair m auf Lebenszeit | **pouvoir de ~ et de mort** | power of life and death || Recht über Leben und Tod | **présomption de ~** | presumption of life || Lebensvermutung f | **question de ~ et de mort** | vital question (interest); matter of life and death || Lebensfrage f | **réclusion à ~** | penal servitude for life || lebenslängliche Zuchthausstrafe f; lebenslängliches Zuchthaus n | **revenu à ~** | income for life; life income || Einkommen n auf Lebenszeit; lebenslängliches Einkommen | **~ en société** | social (community) life || Gemeinschaftsleben n | **travail de toute une ~** | life work || Lebenswerk n | **usufruit à ~** | life interest (tenancy); tenancy for life || lebenslänglicher Nießbrauch m.

★ **~ chère** | high cost of living || teure Lebenshaltung f | **prime de ~ chère** | allowance for high cost of living; cost-of-living allowance || Teuerungszulage f; Teuerungszuschlag m | **~ conjugale**; **~ commune conjugale**; **communauté de ~ conjugale** | conjugal community (life) || eheliche Lebensgemeinschaft f (Gemeinschaft); eheliches Zusammenleben n | **reprise de la ~ commune** | resumption of conjugal life || Wiederaufnahme f der ehelichen Gemeinschaft | **la ~ durant** | during life || zu Lebzeiten | **~ économique** | economic life; economy || Wirtschaftsleben n; Wirtschaft f | **la ~ matérielle** | the necessities pl (the necessaries pl) of life || die Lebensbedürfnisse npl; die Lebensnotdurft; das Lebensnotwendige | **~ moyenne** ① | average life; mean duration of life || durchschnittliches Lebensalter f | **~ moyenne** ② | expectation of life; life expectancy || mutmaßliche (voraussichtliche) Lebensdauer f | **la ~ sociale** | the social life || das soziale (gesellschaftliche) Leben | **être nommé à ~** | to be appointed for life || auf Lebenszeit ernannt werden.

★ **s'assurer sur la ~** | to insure one's life || sein Leben versichern | **attenter à la ~ de q.** | to make an attempt on sb.'s life || jdm. nach dem Leben trachten | **être en ~** | to be alive; to exist || am Leben sein | **gagner sa ~** | to earn (to make) one's living (one's livelihood); to gain one's livelihood || seinen Lebensunterhalt verdienen | **perdre la ~** | to lose one's life; to perish || ums Leben kommen; umkommen.

★ **à ~** ; **pour la ~** ; **de toute la ~** | for (during) life; lifelong || auf Lebenszeit; lebenslänglich | **en ~** | alive; living || lebend; am Leben.

**vieillard** m | **asile (hospice) des ~s**; **maison de retraite (de refuge) pour les ~s** | home for the aged || Altersheim n.

**vierge** adj | **page ~** | blank page || unbeschriebene Seite f.

**vifs** mpl | living persons; [the] living pl || [die] Lebenden mpl | **acquisition entre ~** | acquisition inter vivos || Erwerb m unter Lebenden | **par acte entre ~** | by contract inter vivos || durch Rechtsgeschäft unter Lebenden | **disposition entre ~** | disposition inter vivos || Verfügung f unter Lebenden | **donation entre ~** | donation inter vivos || Zuwendung f (Schenkung f) unter Lebenden | **droit de mutation entre ~** | transfer duty; duty (tax) on transfer of property || Übertragungsgebühr f; Umschreibungsgebühr; Handänderungsgebühr [S].

**vignette** f | [small] label || [kleine] Etikette f | **~ «pièces jointes»** | «enclosure» label || Klebezettel m «Anlage» | **~ fiscale** | revenue stamp || Steuerzeichen n; Steuermarke f; Banderole f.

**vigueur** f Ⓐ [effet] | force || Kraft f | **contrat en ~** | existing (open) (running) contract || laufender (noch in Kraft befindlicher) Vertrag m | **la date (le jour) d'entrée en ~** ; **l'entrée en ~** | the effective date; the date of effect (of entry into force); the entry into force || der Tag des Inkrafttretens; das Inkrafttreten n | **~ de la loi** | force of law; statutory effect || Gesetzeskraft; gesetzliche Kraft [VIDE: loi f Ⓐ] | **mise en ~** | putting into force; carrying into effect || Inkraftsetzung f | **rentrée en ~** | coming into force again; taking effect again || Wiederinkrafttreten n; Wiederaufleben n.

**vigueur** *f* Ⓐ *suite*
★ **entrer en ~** | to come into force (into operation) (into effect); to take effect; to become operative (effective) || in Kraft (in Wirksamkeit) treten; wirksam werden | **être en ~** | to be in force; to be valid || in Kraft sein; gelten | **cesser d'être en ~** | to cease to have effect (force); to become invalid; to lose force; to lapse || außer Kraft treten; kraftlos (ungültig) werden; seine Kraft verlieren; erlöschen | **mettre qch. en ~** | to put sth. into operation (into force) || etw. in Kraft setzen | **mettre une loi en ~** | to put a law into operation (into force); to give effect to a law || ein Gesetz in Kraft setzen | **rentrer en ~** | to come into force again; to take effect again || wieder in Kraft treten; wiederaufleben | **rester en ~** | to remain (to continue to be) in force || in Kraft bleiben.
★ **actuellement en ~** | now (presently) in force || gegenwärtig (zur Zeit) in Kraft | **en ~** | in force; valid || in Kraft; gültig.

**vigueur** *f* Ⓑ [~ intellectuelle; puissance d'esprit] | strength of intellect || Verstandeskraft *f;* Geisteskraft.

**ville** *f* | town; city; municipality || Stadt *f;* Stadtgemeinde *f* | **aménagement de la ~ (des ~s)** | town planning || Städteplanung *f;* **d'eaux** | watering place; spa || Badeort *m;* Bad *n* | **hôtel (maison) de ~** | town (city) hall || Rathaus *n* | **ouvrage (travaux) de ~** | job printing || Akzidenzdruck *m;* Akzidenzdruckerei *f* | **~ de province** | provincial (country) town || Provinzstadt | **quartier de ~** | quarter of the town; borough || Stadtviertel *n.*
★ **~ franche; ~ libre** | free city || freie Stadt | **~ frontière** | border town || Grenzstadt | **grande ~** | city; big city || Großstadt | **~ maritime** | seaside town || Seestadt | **~ universitaire** | university town || Universitätsstadt | «En ~» | «Local» || «Hier».

**vin** *m* | **commerce des ~s** | trade in wine; wine trade || Weinhandel *m* | **droit sur les ~s** | duty on wine || Weinzoll *m* | **falsification du ~** | adulteration of wine || Weinfälschung *f;* Weinpanscherei *f* | **impôt sur les ~s** | tax on wine || Weinsteuer *f* | **marchand (négociant) de ~** | wine merchant || Weinhändler *m.*

**vindicatif** *adj* | **justice ~ve** | punitive justice || Strafjustiz *f.*

**viol** *m* | rape; violation || Notzucht *f.*

**violateur** *m* | violator; infringer; transgressor || Verletzter *m* | **~ des lois** | breaker (infringer) (transgressor) of the law; lawbreaker || Verletzer des Gesetzes; Gesetzesbrecher *m;* Gesetzesverletzer; Gesetzesübertreter *m* | **~ de l'ordre public** | breaker of the peace || Friedensstörer *m;* Friedensbrecher *m;* Störer der öffentlichen Ordnung | **~ du repos dominical** | breaker of the sabbath || Störer *m* der Sonntagsruhe (des Sonntagsfriedens).

**violation** *f* | violation; breach; infringement; infraction || Verletzung *f;* Verstoß *m* | **~ de clôture** | breach of close || Verletzung (unerlaubtes Betreten *n*) der Einfriedung | **~ du contrat** | violation (infringement) of the contract (of the agreement); breach of contract || Verletzung des Vertrages; Vertragsverletzung; Vertragsbruch *m* | **en ~ du contrat** | in violation of the contract; contrary (opposed) to the terms of the contract || unter Verletzung des Vertrages; vertragswidrig; gegen die Vereinbarungen | **~ de dépôt** | misappropriation of trust funds; breach of trust || Veruntreuung *f* anvertrauter Gelder | **~ du devoir** | breach (infringement) (violation) of duty || Pflichtverletzung; Pflichtwidrigkeit *f* | **~ de domicile** | breach of domicile || Hausfriedensbruch *m* | **~ de droits** | infringement of (of the) rights || Verletzung der Rechte (von Rechten); Rechtsverletzung | **~ de foi** | breach of faith (of trust) || Vertrauensbruch *m;* Treubruch; Treulosigkeit *f* | **~ de la frontière** | violation of the border || Grenzverletzung | **~ de garantie** | breach of warranty || Verletzung der Gewährspflicht; Garantieverletzung | **~ de la loi** | violation (infringement) (breach) of the law || Gesetzesverletzung; Gesetzesübertretung *f* | **~ de neutralité** | violation of neutrality || Neutralitätsverletzung; Neutralitätsbruch *m* | **~ de la paix publique** | breaking (violation) of the public peace || Landfriedensbruch *m* | **~ des règles** | breach (violation) of rules (of regulations) || Verletzung der Regeln (der Vorschriften); Regelwidrigkeit *f* | **~ du secret des lettres** | violation of the secrecy of letters || Verletzung des Briefgeheimnisses | **~ du secret professionnel** | breach of professional secrecy || Verletzung der Pflicht zur Wahrung des Berufsgeheimnisses; Verletzung der beruflichen Geheimhaltungspflicht | **~ de sépulture** | desecration of a grave || Grabschändung *f* | **~ du serment; ~ de la foi du serment** | violation of one's oath; perjury || Verletzung der Eidespflicht; Eidesverletzung; Eidbruch *m* | **~ de territoire** | territorial violation || Gebietsverletzung.
★ **~ flagrante** | gross (flagrant) violation || krasse (schwere) Verletzung | **en ~ de** | in violation of || unter Verletzung von.

**violence** *f* Ⓐ [acte de ~] | violence; act of violence || gewalttätige Handlung *f;* Gewalttakt *m;* Gewalttätigkeit *f* | **faire ~ à q.** | to do violence to sb. || jdm. Gewalt antun; an jdm. eine gewalttätige Handlung begehen | **faire ~ à la loi** | to strain (to stretch) the law || dem Gesetz Gewalt antun | **faire ~ à ses principes** | to act contrary to one's principles || seinen Grundsätzen untreu werden | **tentative de ~** | attempt at violence; attempted violence || Versuch *m;* Gewalttätigkeiten zu begehen | **par la ~** | by violence; by force || durch (mit) Gewalt.

**violence** *f* Ⓑ [outrage] | rape || Vergewaltigung *f* | **faire ~ à une femme** | to violate (to rape) (to outrage) (to commit rape upon) a woman || eine Frau vergewaltigen.

**violence** *f* Ⓒ [contrainte] | duress || Zwang *m* | **protes-**

ter de ~ | to plead duress || einwenden, unter Zwang gehandelt zu haben.
**violent** *adj* | **mourir de mort** ~ **e** | to die a violent death (by violence) || eines gewaltsamen Todes sterben | **soupçon** ~ | strong (grave) suspicion || schwerer (dringender) Verdacht *m*.
**violenter** *v* Ⓐ [contraindre; forcer] | ~ **q.** | to do (to offer) violence to sb.; to force (to compel) sb. || jdn. zwingen (nötigen) | ~ **sa conscience** | to do violence to one's conscience || seinem Gewissen Gewalt antun.
**violenter** *v* Ⓑ [commettre un viol] | to violate (to outrage) (to ravish) (to commit rape upon) a woman || eine Frau vergewaltigen (notzüchtigen).
**violer** *v* Ⓐ | to violate || verletzen | ~ **ses arrêts** | to break one's arrest || aus der Haft entweichen | ~ **un contrat** | to violate (to break) a contract; to commit a breach of contract || einen Vertrag brechen; vertragsbrüchig werden | ~ **la frontière** | to violate the frontier || die Grenze verletzen | ~ **la loi** | to violate (to infringe) (to break) (to transgress) (to contravene) the law || das Gesetz verletzen (brechen) (übertreten); dem Gesetz zuwiderhandeln | ~ **l'ordre public** | to break the peace || die öffentliche Ordnung stören | ~ **la neutralité d'un pays** | to violate the neutrality of a country || die Neutralität eines Landes verletzen | ~ **sa promesse** | to break one's promise || sein Versprechen nicht halten | ~ **la quarantaine** | to break the quarantine || die Quarantäne brechen | ~ **une règle** | to infringe (to violate) a rule || eine Regel (eine Bestimmung) verletzen | ~ **le repos dominical** | to break the Sabbath || die Sonntagsruhe nicht einhalten | ~ **un secret** | to violate a pledge of secrecy || einen Vertrauensbruch begehen | ~ **une sépulture** | to despoil (to rifle) a tomb || ein Grab schänden | ~ **son serment**; ~ **la foi du serment** | to violate (to break) one's oath || seinen Eid brechen; eidbrüchig werden.
**violer** *v* Ⓑ [commettre un viol] | to violate (to ravish) (to outrage) (to commit rape upon) a woman || eine Frau vergewaltigen (notzüchtigen).
**virement** *m* [ ~ **de fonds**] | transfer || Überweisung *f*; Giro *n* | **avis de** ~ | credit note; advice of amount credited || Gutschriftsanzeige *f* | **banque de** ~ | clearing bank || Girobank *f* | ~ **de banque** | bank transfer; transfer from bank account || Banküberweisung *f*; Überweisung von Bankkonto | ~ **de crédits** | transfer of appropriations || Mittelübertragung *f* | **libératoire** | final payment in settlement; payment in discharge (in full settlement) || Ausgleichszahlung *f*; schuldbefreiende Zahlung; Zahlung zum vollen Ausgleich | **mandat (ordre) de** ~ | transfer order; order to transfer || Überweisungsauftrag *m* | ~ **postal** | money (postal paying) order || Postüberweisung *f* | **chèque de** ~ **postal** | postal transfer order; transfer from postal cheque account || Postscheküberweisung *f*; Überweisung von Postscheckkonto | **par** ~ **s** | by clearing || im Überweisungsverkehr *m*; im Giroverkehr.

**virer** *v* | ~ **un montant** | to transfer an amount || einen Betrag überweisen.
**virtuellement** *adv* | virtually || dem Wesen nach; im Grunde genommen.
**visa** *m* Ⓐ [attestation signée] | visa || Sichtvermerk *m*; Visum *n* | ~ **de transit** | transit visa || Durchgangsvisum; Transitvisum | ~ **consulaire** | consular visa || Konsulatssichtvermerk.
**visa** *m* Ⓑ | ~ **d'une lettre de change** | sighting of a bill of exchange [after presentation] || Abzeichnen *n* eines Wechsels [nach erfolgter Vorzeigung].
**visa** *m* Ⓒ [CEE] | citation [in the preamble to an Act of the Council] || Bezugsvermerk *m*.
**viser** *v* Ⓐ | to visa || mit einem Sichtvermerk versehen; visieren | ~ **un passeport** | to visa a passport || einen Paß mit einem Sichtvermerk (Visum) versehen.
**viser** *v* Ⓑ | to initial || abzeichnen | ~ **une lettre de change** | to sight a bill of exchange [upon presentation] || einen Wechsel [nach erfolgter Vorzeigung] abzeichnen.
**viser** *v* Ⓒ [approuver] | to endorse; to countersign || genehmigen; gegenzeichnen.
**viser** *v* Ⓓ [intéresser] | to aim at; to apply to; to have the object of . . .; to relate to || auf etw. abzielen; etw. zum Ziel haben; auf etw. Bezug nehmen.
**visitation** *f* | visitation || Besichtigung *f*; Inspektion *f*.
**visite** *f* Ⓐ | visit; call || Besuch *m* | **carte de** ~ | visiting card || Besuchskarte *f*; Visitenkarte | ~ **de courtoisie**; ~ **de politesse** | duty call; courtesy visit (call) || Höflichkeitsbesuch; Pflichtbesuch | ~ **d'Etat** | state visit || Staatsbesuch | **heure de** ~ | call hour || Sprechstunde *f* | **heures de** ~ | calling (visiting) hours || Besuchszeit(en) *fpl* | **tournée de** ~ **s** | round of visits || Besuchsrunde *f* | **voyage de** ~ | visiting trip (tour) || Besuchsreise *f* | ~ **officielle** | official call || offizieller Besuch.
★ **faire** ~ **(une** ~ **) (rendre** ~ **) à q.** | to pay (to make) sb. a visit; to visit sb. || jdm. einen Besuch machen (abstatten); jdn. besuchen | **rendre la** ~ **de q.**; **rendre sa** ~ **à q.** | to return sb.'s call (sb.'s visit) || jds. Besuch erwidern.
**visite** *f* Ⓑ [inspection] | inspection || Besichtigung *f*; Inspektion *f* | **certificat de** ~ | certificate (report) of survey; survey certificate (report) || Befundbericht *m*; Besichtigungsbericht | **contre-** ~ | check (second) inspection || Nachkontrolle *f*; Nachprüfung *f* | **droit (droits) de** ~ | inspection (survey) fee; survey charges || Prüfungsgebühr *f*; Revisionsgebühr | **Inspektionsgebühren** *fpl* | ~ **des lieux** | visit to the scene || Ortsbesichtigung; Augenscheinseinnahme *f* | **procès-verbal de** ~ ① | report of survey; survey report || Befundbericht *m*; Besichtigungsbericht; Augenscheinsprotokoll *n* | **procès-verbal de** ~ ② | certificate of survey (of inspection) || Inspektionsbescheinigung *f* | ~ **des pauvres** | district visiting || Wohlfahrtspflege *f*; Armenpflege | **voyage de** ~ | tour of inspection; inspection tour (trip) || Inspektionsreise *f*; Besichtigungsreise.

**visite** *f* Ⓑ *suite*
★ ~ **médicale** | medical examination (inspection) || ärztliche Untersuchung *f* | ~ **médicale d'embauche** | medical inspection before entering employment || ärztliche Untersuchung vor der Einstellung | ~ **médicale annuelle** | annual medical check-up || jährliche ärztliche Kontrolle | ~ **périodique** | periodical inspection || regelmäßige Untersuchung *f* (Besichtigung).

**visite** *f* Ⓒ [recherche; revision] | examination; survey; inspection || genaue Untersuchung *f;* Durchsuchung *f;* Revision *f* | ~ **des bagages** | luggage inspection || Gepäckrevision | ~ **de la douane;** ~ **douanière** | customs examination (inspection) || Zollrevision; zollamtliche Durchsuchung | **droit de** ~ **(de** ~ **en mer)** | right of search (of visitation) (of visit and search) || Durchsuchungsrecht *n;* Anhaltungsrecht; Untersuchungsrecht auf See | **astreint à la** ~ | visitable || der Durchsuchung unterliegend | ~ **domiciliaire** | domiciliary visit (search); search of a house; house search || Haussuchung *f;* Hausdurchsuchung *f.*

**visites** *fpl* | visiting; making visits || Besuchemachen *n* | **carnet de** ~ | visiting book || Besuchsheft *n.*

**visiter** *v* Ⓐ | ~ **q.** | to visit sb.; to pay sb. a visit || jdn. besuchen; jdm. einen Besuch machen.

**visiter** *v* Ⓑ [examiner] | to inspect; to examine; to survey || besichtigen; in Augenschein nehmen.

**visiter** *v* Ⓒ [rechercher] | to search || durchsuchen | **permis de** ~ | order to search || Durchsuchungsbefehl *m.*

**visiteur** *m* Ⓐ | visitor; caller || Besucher *m* | **nombre des** ~ **s** | number of visitors (of callers) || Besucherzahl *f* | **registre des** ~ **s** | visitor's book || Fremdenbuch *n;* Gästebuch.

**visiteur** *m* Ⓑ [inspecteur; examinateur] | inspector; examiner || Inspektor *m;* Prüfer *m;* Prüfungsbeamter *m* | ~ **des pauvres** | district visitor; social welfare worker || Wohlfahrtspfleger *m;* Armenpfleger.

**visiteur** *m* Ⓒ [perquisiteur] | searcher; searching officer || Durchsuchungsbeamter *m.*

**vital** *adj* | vital || lebensnotwendig; lebenswichtig | **espace** ~ | living space || Lebensraum *m* | **importance** ~ **e** | vital importance || Lebenswichtigkeit *f* | **intérêt** ~ | vital interest || lebenswichtiges Interesse *n* | **nécessité** ~ **e** | vital necessity || Lebensnotwendigkeit *f* | **question** ~ **e** | vital question (issue) || lebenswichtige Frage *f;* Lebensfrage.

**vitesse** *f* Ⓐ | **indicateur de** ~ | speed indicator; speedometer || Geschwindigkeitsmesser *m* | ~ **contractuelle** | designed speed || vertraglich vorgesehene Geschwindigkeit *f.*

**vitesse** *f* Ⓑ [service de transport] | **transport en grande** ~ | express forwarding || Eilgutbeförderung *f* | **par grande** ~ | by express train; by mail train || durch (mit) (per) (als) Eilfracht *f* | **expédier qch. par (en) petite** ~ | to send (to despatch) sth. by ordinary train (by goods train) || etw. als Frachtgut *n* senden.

**vivant** *m* | **du** ~ **de q.** | during the lifetime of sb. || bei Lebzeiten *fpl* des ... | **en (de) son** ~ | during his life time || zu seinen Lebzeiten.

**vive** *adj* Ⓐ | **de** ~ **voix** | by word of mouth; orally; viva voce || mündlich vorgetragen; in mündlichem Vortrag; in freier Rede.

**vive** *adj* Ⓑ | **demande** ~ | brisk demand || lebhafte Nachfrage *f* | **discussion** ~ | lively debate || lebhafte Debatte *f* | ~ **s protestations** | loud protest || lebhafter Protest *m* | ~ **réprimande** | sharp reprimand || scharfer Verweis *m;* scharfe Rüge *f* | ~ **satisfaction** | keen (lively) satisfaction || lebhafte Befriedigung *f.*

**vivement** *adv* | **s'intéresser** ~ **à qch.** | to take a keen (lively) interest in sth. || an etw. lebhaften Anteil nehmen; sich für etw. lebhaft interessieren.

**vivre** *v* | to live || leben | ~ **en (de) bon accord** | to live in concord || in gutem Einvernehmen *n* (in Eintracht *f*) leben | **manière de** ~ | manner (mode) (course) of living || Lebensweise *f* | ~ **séparément** | to live apart || getrennt leben.

**vivres** *mpl* | **fournir q. de** ~ | to furnish sb. with supplies; to supply (to provision) sb. || jdn. mit Lebensmitteln versorgen; jdn. versorgen (verproviantieren).

**vocation** *f* Ⓐ | vocation; call || Berufung *f;* Berufensein *n.*

**vocation** *f* Ⓑ [état; profession] | calling || Beruf *m;* Stand *m.*

**vœu** *m* | verdict || Spruch *m* | ~ **du jury** | verdict of the jury || Spruch der Geschworenen.

**voie** *f* Ⓐ [chemin; route] | way; route; road || Weg *m;* Verkehrsweg *m* | ~ **d'accès** | way of access; approach || Zugangsweg; Zufahrtsstraße *f* | ~ **d'air;** ~ **de l'air;** ~ **aérienne** | airway(s); air route || Luftweg; Luftverbindung *f;* Fluglinie *f* | **par la** ~ **des airs (de l'air); par** ~ **aérienne** | by air | auf dem Luftweg | ~ **de communication** | way (line) (means) of communication || Verkehrsweg; Verbindungsweg; Verkehrsmittel *n* | ~ **d'eau;** ~ **navigable** | inland (navigable) waterway || Wasserweg; Wasserstraße *f;* Binnenwasserstraße *f* | ~ **de fer;** ~ **ferrée** | railway; railroad; permanent way || Eisenbahn *f;* Bahn; Eisenbahnlinie *f;* Bahnlinie | **par la** ~ **de fer** | by rail || per Bahn; durch Bahntransport | **indication de** ~ **d'acheminement; mention de** ~ | route instructions; routing; directions for routing || Leitvermerk *m;* Leitwegsangabe *f* | ~ **de mer;** ~ **maritime** | sea route || Seeweg | **par** ~ **de mer** | by sea || auf dem Seeweg; zu Wasser; zur See | **par la** ~ **de la poste** | by post || durch die (mit der) Post | ~ **de terre** | overland (land) route || Landweg | **par la** ~ **de terre; par** ~ **terrestre** | by land; overland || auf dem Landweg; über Land | ~ **de transport** | transport(ation) route || Beförderungsweg; Transportweg | **transport par** ~ **ferrée** | rail transport; transport by rail || Eisenbahntransport *m;* Bahntransport.
★ ~ **fluviale** | inland waterway || inländischer Wasserweg; Binnenwasserstraße *f* | ~ **s naviga-**

**bles** | inland waterways || Binnenschiffahrtswege *mpl* | ~ **publique** | public way (highway) (road) (thoroughfare) || öffentlicher Weg (Verkehrsweg). ★ ~ **à suivre** | route || Leitweg | **par la** ~ **de** | by way (route) of; via || auf dem Wege über; über | **sans** ~ | unrouted || ohne Leitvermerk.

**voie** *f* Ⓑ [moyen; entremise] | way; means *sing* | Weg *m;* Mittel *n* | **par** ~ **d'accession** | by way (by right) of accession || durch Anwachsung *f;* durch Zuwachs *m* | ~ **d'accommodement** | measures *pl* of conciliation || Vergleichsmittel *npl* | **être en** ~ **d'accommodement** | to be in process of settlement || im Begriff sein, verglichen (durch Vergleich beigelegt) zu werden | **par** ~ **d'accommodement** | by way of compromise (of composition) || auf dem Vergleichswege; im Wege des Vergleichs; durch Vergleich | **par** ~ **d'action** | by way of action; by bringing action (suit); by suing || im Wege der Klage; im (auf dem) Klageweg (Prozeßweg); durch Klage *f;* durch Klagserhebung *f* | **par** ~ **d'affiche(s)** | by public poster(s) || durch Anschlag | **par** ~ **d'appel** | by appeal; by appealing; by filing appeal || im Wege der Berufung (der Berufungseinlegung) | **en** ~ **de développement** | in process of development || in der Entwicklung begriffen | ~**s de droit** | recourse to legal proceedings || Inanspruchnahme *f* der Gerichte | **prendre les** ~ **s de droit** | to take legal steps; to take (to initiate) legal proceedings; to go to law || den Rechtsweg beschreiten; gerichtliche Schritte unternehmen (tun) | **par les** ~**s de droit; par** ~ **de justice** | by legal process (course) (means); by process (by due course) of law; by litigating; by litigation; by going to law || auf dem Rechtsweg (Prozeßweg); durch Anstrengung (durch Führung) eines Prozesses; durch Prozessieren | **en** ~ **d'exécution** | in process of execution || in der Ausführung begriffen | **travaux en** ~ **d'exécution** | work(s) in progress || Arbeit(en *fpl*) in der Ausführung | **entrer (être) en** ~ **d'exécution** | to be in course of) execution || in der Ausführung begriffen sein | **par** ~ **d'exécution forcée** | by means of compulsory execution || im Wege der Zwangsvollstreckung | **en** ~ **d'extension** | in process (in the course) of extension || in der Erweiterung begriffen. ★ ~ **de fait (acte par** ~ **de fait) défendue (illicite) (prohibée)** | unlawful interference (act) || verbotene Eigenmacht *f* | ~ (~**s) de fait;** ~**s de fait personnelles** | violence; act(s) of violence; assault; assault and battery; bodily harm || tätlicher Angriff *m;* Tätlichkeit *f;* Gewalttätigkeit *f;* körperliche Verletzung *f;* Körperverletzung *f* | **attaquer q. par** ~**s de fait** | to commit an assault on sb.; to assault sb. || jdn. tätlich angreifen; gegen jdn. Tätlichkeiten verüben | **se livrer (se porter) à des** ~**s de fait** | to let it come to blows || sich zu Tätlichkeiten hinreißen lassen; es zu Tätlichkeiten kommen lassen. ★ **en** ~ **de formation** | in process (in course) of formation; in the making || in der Bildung begriffen; im Begriff zu entstehen | **par la** ~ **des journaux** | through the newspapers; through publication in the daily papers || durch die Zeitung; durch Veröffentlichung in der Zeitung | ~**s et moyens** | ways *pl* and means *pl* || Mittel *npl* und Wege *mpl* | **par** ~ **de négociation** | by way of negotiation; by negotiations; by negotiating || im Verhandlungswege; durch Verhandeln | **par la** ~ **de la presse** | through the press || durch die Presse | ~**s de recours** | grounds *pl* for appeal || Rechtsmittel *npl* | **en** ~ **de réparation** | under repair || in Reparatur | **par** ~ **de transaction** | by way of compromise || auf dem Vergleichswege; durch Vergleich. ★ **en bonne** ~ | going well || gutgehend | **par** ~ **contentieuse** | by way of litigation; by litigation; by litigating || auf dem Rechtsweg; im Prozeßweg; im streitigen Verfahren; im Streitverfahren | **par la** ~ **diplomatique** | through diplomatic channels *pl;* through the ordinary channels of diplomacy || auf diplomatischem Wege | ~ **judiciaire** | course of law || Rechtsweg | ~ **médiane** | middle way || Mittelweg | **par** ~ **de** | by way of || durch; vermittels.

**voir** *v* [faire montrer] | ~ **un effet** | to present (to sight) a bill || einen Wechsel vorzeigen.

**Voir** *imp* | ~ **le tireur** | Refer to drawer || Zurück an die Aussteller.

**voirie** *f* Ⓐ | **la** ~ **; la grande** ~ | the highways *pl;* the system of roads || die Straßen *fpl;* das Straßenwesen *n;* das Straßennetz *n.*

**voirie** *f* Ⓑ [service de ~ ] | administration of public roads (highways); highways department || Straßenverwaltung *f.*

**voisin** *m* | neighbo(u)r || Nachbar *m* | **agir en bon** ~ | to act in a neighbo(u)rly (goodneighbo(u)rly) way || gutnachbarlich handeln.

**voisin** *adj* | neighbo(u)ring; adjoining || nachbarlich | **fonds** ~ **; propriété** ~**e** | adjoining estate (property) || Nachbargrundstück *n;* Nachbareigentum *n* | **propriétaire** ~ | neighbo(u)ring owner || Nachbareigentümer *m;* Grundnachbar *m* | **zone frontalière** ~**e** | adjacent frontier district (zone) || Nachbargrenzbezirk *m.*

**voisinage** *m* Ⓐ | neighbo(u)rhood || Nachbarschaft *f* | **rapports (relations) de bon** ~ | goodneighbo(u)rly relations || gutnachbarliche Beziehungen *fpl* | **de bon** ~ | goodneighbo(u)rly || gutnachbarlich.

**voisinage** *m* Ⓑ | neighbo(u)rly intercourse || gutnachbarlicher Verkehr *m.*

**voiturage** *m* [transport en voiture] | cartage; carriage (transportation) of goods by vehicle || Güterbeförderung *f* (Gütertransport *m*) per Achse.

**voiture** *f* Ⓐ [transport] | carriage; carrying; transport; transportation || Beförderung *f;* Transport *m* | **entrepreneur de** ~**s publiques** | common (public) carrier; public carriage || öffentlicher Frachtführer *m* (Transportunternehmer *m*); öffentliches Transportunernehmen *n* | **entreprise de** ~**s** | carrier's (carter's) business || Lohnfuhrwerksbetrieb *m;* Transportunternehmen *n;* Frachtführer *m* |

**voiture** *f* Ⓐ *suite*
　**lettre de ~** | waybill; consignment note || Frachtbrief *m*.
**voiture** *f* Ⓑ [véhicule] | vehicle || Fahrzeug *n* | **~ d'ambulance** | ambulance || Krankenwagen *m* | **circulation des ~s** | vehicular traffic || Fahrzeugverkehr *m* | **transport par ~** | cartage || Rollfuhr *f;* Beförderung *f* (Transport *m*) mit dem Fuhrwerk | **~ banalisée** | unmarked patrol car || Zivilstreifenwagen *m* | **~ cellulaire** | prison van || Gefangenenwagen *m.*
**voiture** *f* Ⓒ [~ de chemin de fer] | railway carriage (coach); rail car || Eisenbahnwagen *m;* Eisenbahnwaggon *m* | **~ à marchandises** | goods truck; freight car || Güterwagen; Güterwaggon | **~ à voyageurs** | passenger carriage (coach) || Passagierwaggon.
**voiture** *f* Ⓓ [charge] | freight; load || Fracht *f;* Ladung *f.*
**voiture** *f* Ⓔ [prix du transport] | carriage; cost *pl* of transportation || Frachtkosten *pl;* Beförderungskosten.
**voiturier** *m* | carrier; carter || Beförderungsunternehmer *m;* Transportunternehmer; Frachtführer *m* | **privilège du ~** | carrier's lien || Frachtführerpfandrecht *n* | **~ public** | common (public) carrier; public carriage || öffentlicher Frachtführer (Transportunternehmer); öffentliches Transportunternehmen *n* | **~ successif** | succeeding carrier || nachfolgender Frachtführer.
**voiturier** *adj* | **l'industrie ~ère** | the carrying trade || das Transportgewerbe *n.*
**voix** *f* Ⓐ | **de vive ~** | by word of mouth; viva voce || mündlich; in freier Rede; in mündlichem Vortrag | **délibération de vive ~** | oral debate || mündliche Beratung.
**voix** *f* ou *fpl* Ⓑ | voice; vote; suffrage || Stimme *f;* Wahlstimme | **achat de ~** | buying of votes || Stimmenkauf *m* | **majorité (pluralité) des ~** | majority of votes || Stimmenmehrheit *f;* Stimmenmehr *n* [S] | **à la majorité des ~** | by a majority vote || mit (nach) Stimmenmehrheit; mit dem Mehr [S] der Stimmen | **prendre une décision à la majorité des ~** | to pass a resolution by a majority of votes; to take a majority vote || einen Beschluß mit Stimmenmehrheit fassen | **avec une ~ de majorité** | by a majority of one vote || mit einer Mehrheit (mit einem Mehr) von einer Stimme | **partage des ~** | equality (parity) of votes || Stimmengleichheit *f* | **en cas de partage des ~** | if the votes are equal || bei Stimmengleichheit | **en cas de partage des ~, la ~ du président est prépondérante** | if the votes are equal, the president has the casting vote || bei Stimmengleichheit entscheidet die Stimme des Präsidenten | **unanimité des ~** | unanimity of votes || Einstimmigkeit *f* | **à l'unanimité des ~** | unanimously; by a unanimous vote || einstimmig; mit Einstimmigkeit | **à l'unanimité moins une ~** | with one dissentient voice || mit einer einzigen Gegenstimme.

★ **d'une commune ~; d'une ~ unanime** | by common consent; unanimously || mit allseitigem Einverständnis; einstimmig; einhellig | **~ consultative** | consultative voice || beratende Stimme | **~ délibérative** | deliberative voice || beschließende Stimme | **être mis aux ~** | to be put to the vote || zur Abstimmung kommen (gelangen) | **~ perdue** | vote cast but invalid || ungültige Stimme | **~ prépondérante** | the casting vote || die den Ausschlag gebende Stimme; die ausschlaggebende (entscheidende) Stimme.

★ **donner sa ~ à q.** | to vote for sb. || jdm. seine Stimme geben; für jdn. stimmen | **mettre qch. aux ~** | to put (to bring) sth. to the vote; to take (to have) a vote on sth. || etw. zur Abstimmung stellen (bringen); über etw. abstimmen | **«aux ~!»** | to the vote!; divide! || Zur Abstimmung!; Abstimmen! | **~ contre** | dissentient voice || Gegenstimme | **par ... ~s contre ...** | by ... votes to ... || mit ... gegen ... Stimmen.
**vol** *m* Ⓐ | theft; thieving; larceny || Diebstahl *m;* Stehlen *n;* Entwendung *f* | **assurance contre le ~; assurance ~** | burglary insurance || Versicherung *f* gegen Einbruch (gegen Einbruchsdiebstahl) | **~ d'automobile** | car (motor car) theft || Kraftwagendiebstahl; Autodiebstahl | **~ de grand chemin** | highway robbery || Straßenraub *m* | **~ à la détourne; ~ à l'étalage** | shoplifting || Ladendiebstahl; Warenhausdiebstahl | **~ avec effraction; ~ de nuit avec effraction** | housebreaking; burglary || Einbruchdiebstahl; Einbruch *m* | **~ d'un enfant** | kidnapping; abduction | Entführung *f;* Kindsraub *m* | **~ à l'escalade; ~ commis par escalade** | burglary || Diebstahl durch Einsteigen; Einsteigediebstahl | **~ de nuit à l'escalade** | cat burglary || Fassadenkletterei *f* | **~ à main armée** | armed robbery || räuberischer Diebstahl; Diebstahl unter Mitführung von Waffen | **risque de ~** | theft risk || Diebstahlrisiko *n* | **tentative de ~** | attempted theft; attempt at thieving || versuchter Diebstahl; Diebstahlsversuch *m* | **~ à la tire** | pocket-picking || Taschendiebstahl | **~ avec violence** | robbery with violence || Raub mit Gewaltanwendung; gewaltsamer Raub.

★ **~ champêtre** | theft from the fields || Felddiebstahl; Feldfrevel *m* | **coupable de ~** | guilty of theft || des Diebstahls schuldig | **~ forestier** | theft from the forest(s) || Forstdiebstahl; Forstfrevel *m* | **~ insignifiant** | petty larceny || Bagatelldiebstahl | **~ public** | peculation | Unterschlagung *f* im Amt (öffentlicher Gelder); Amtsunterschlagung; Unterschleif *m* | **~ qualifié** | qualified theft; compound (aggravated) larceny || qualifizierter (schwerer) Diebstahl | **~ simple** | larceny; theft; simple larceny || einfacher Diebstahl | **commettre un ~** | to commit a theft || einen Diebstahl begehen (verüben).
**vol** *m* Ⓑ [chose volée] | stolen goods *pl* || Diebsgut *n;* gestohlenes Gut.

**voler** *v* | to steal || stehlen | ~ **qch. à q.** | to steal sth. from sb. || jdm. etw. stehlen (entwenden).
**volerie** *f* | thieving || Diebereì *f*.
**voleur** *m* | thief || Dieb *m* | ~ **d'automobile** | motor car thief || Autodieb | **bande de** ~ **s** | gang of thieves || Diebsbande *f* | ~ **de grand chemin** | highwayman || Wegelagerer *m;* Straßenräuber *m* | ~ **d'enfants** | kidnapper || Kind(e)sräuber *m;* Kind(e)sentführer *f* | ~ **à l'étalage;** ~ **à la détourne;** ~ **des grands magasins** | shoplifter; shop thief || Ladendieb; Warenhausdieb | ~ **de nuit** | burglar || nächtlicher Einbrecher *m* | ~ **à la tire** | pickpocket || Taschendieb | **en** ~ | by theft || durch Diebstahl.
**volontaire** *m* | volunteer || Freiwilliger *m* | **en** ~ | as a volunteer || freiwillig; als Freiwilliger | **s'engager comme** ~ | to volunteer || sich als Freiwilliger melden.
**volontaire** *adj* Ⓐ | voluntary || freiwillig | **affiliation** ~ ① | voluntary affiliation || freiwilliger Beitritt *m* | **affiliation** ~ ② | voluntary membership | freiwillige Mitgliedschaft *f* | **cotisations** ~ **s** | voluntary contributions (subscriptions) || freiwillige Beiträge *mpl* | **don** ~ | voluntary offering || freiwillige Gabe *f* | **mutilation** ~ | self-mutilation || Selbstverstümmelung *f* | **in** ~ | involuntary || unfreiwillig.
**volontaire** *adj* Ⓑ [intentionnel] | intentional || absichtlich | **in** ~ | unintentional || unabsichtlich.
**volontaire** *adj* Ⓒ [délibéré] | wilful || vorsätzlich | **blessures** ~ **s** | assault and battery || vorsätzliche Körperverletzung *f* | **dommages** ~ **s** | wilful damage || vorsätzliche Sachbeschädigung *f* | **homicide** ~ | wilful (culpable) homicide || vorsätzliche Tötung *f* | **in** ~ | undesigned || unvorsätzlich; ohne Vorsatz begangen.
**volontairement** *adv* Ⓐ | voluntarily || in freiwilliger Weise | **s'offrir (se proposer)** ~ **pour faire qch.** | to volunteer to do sth. || sich erbieten, etw. zu tun | **in** ~ | involuntarily || in unfreiwilliger Weise.
**volontairement** *adv* Ⓑ [intentionnellement; avec intention] | intentionally; with intention || absichtlich; mit Absicht | **in** ~ | unintentionally || without intention || unabsichtlicherweise; unbeabsichtigt; ohne Absicht.
**volontairement** *adv* Ⓒ [à propos délibéré] | wilfully; designedly || vorsätzlich; mit Vorsatz | **in** ~ | undesignedly || ohne Vorsatz.
**volontairement** *adv* Ⓓ [spontanément] | spontaneously || aus eigenem Antrieb; von sich aus.
**volontariat** *m* Ⓐ | voluntary service; period of service of a volunteer || freiwilliger Dienst *m;* Dienstzeit *f* als Freiwilliger.
**volontariat** *m* Ⓑ | voluntary acceptance of an offer of early retirement || freiwillige Annahme eines Angebots auf frühzeitige Pensionierung.
**volonté** *f* Ⓐ | will || Wille *m* | **accord de** ~ | mutual consent (agreement) || Willensübereinstimmung *f;* Willenseinigung *f* | **acte déclaratoire de** ~ **; déclaration de** ~ | expression of one's intention (of one's will and intention) || Willenserklärung *f* | **faire acte de** ~ | to exercise one's will || seinen Willen durchsetzen | **libre exercice de la** ~ | free determination of one's will || freie Willensbestimmung *f* | **force de** ~ | strength of will || Willensstärke *f* | ~ **des particuliers** | will (intention) of the parties || Wille der Parteien; Parteiwille | ~ **de puissance** | lust for power || Wille zur Macht; Machtwille | **vice de** ~ | absence of assent || Willensmangel *m*.
★ **bonne** ~ | goodwill; willingness || guter Wille; Bereitwilligkeit *f* | **de bonne** ~ ; **animé de bonne** ~ | of goodwill; willing || guten Willens; gutwillig | **témoigner sa bonne** ~ | to prove (to give proof) of one's goodwill || seinen guten Willen zeigen | **faire qch. de bonne** ~ | to do sth. of one's own free will || etw. aus freiem Willen (aus freiem Willensentschluß) tun | **dernière** ~ ; **[les] dernières** ~ **s**; **acte de dernière** ~ | last will and testament; last will; testament; will || letzter Wille; letztwillige Verfügung *f;* Testament *n* | **par acte de dernière** ~ ; **par dernière** ~ | by will; by testament; testamentary || durch letztwillige Verfügung; letztwillig; testamentarisch; durch Testament | **indépendant de la** ~ **de q.** | beyond sb.'s control || außerhalb seines Machtbereichs | **libre** ~ | free will || freier Wille | **mauvaise** ~ | ill will; unwillingness || böser Wille | Übelwollen *n* | ~ **pacifique** | will to peace; peaceful intention || Friedenswille | **payable à** ~ | payable on demand || zahlbar auf Verlangen | **de sa propre** ~ | of one's own accord || aus eigenem Willensentschluß.
★ **agir contrairement à la** ~ **de q.** | to act against sb.'s will || gegen jds. Willen handeln | ~ **de vaincre** | will to win || Siegeswille | **à** ~ | at will || nach Belieben.
**volonté** *f* Ⓑ [fermeté] | willpower || Willenskraft *f*.
**volte-face** *f* | change of opinion || Meinungsänderung *f* | **faire** ~ | to reverse one's opinion; to make a volte-face || die entgegengesetzte Meinung annehmen.
**volume** *m* Ⓐ [étendue] | extent; volume || Ausmaß *n;* Umfang *m;* Volumen *n* | ~ **des affaires;** ~ **d'affaires** | volume of business (of dealings) || Umfang der Umsätze; Geschäftsumsatz *m* | ~ **du commerce extérieur** | volume of external trade || Außenhandelsvolumen | ~ **de la construction** | volume of construction work || Bauvolumen | ~ **des échanges** | volume of trade || Umfang des Handels | ~ **de l'épargne** | volume of total savings || Sparvolumen | **le** ~ **des investissements** | the volume of (of the) investments || der Umfang der Investitionen; das Investitionsvolumen | **le** ~ **total des investissements** | the total investment; the investment total || das Gesamtinvestment *n* | **produit interne brut (PCB) en** ~ | GDP in volume (in volume terms) || BIP im Volumen.
**volume** *m* Ⓑ [livre] | volume || Band *m* | **en trois** ~ **s** | in three volumes; three-volumed || in drei Bänden; dreibändig.
**volumineux** *adj* Ⓐ | voluminous || umfangreich.
**volumineux** *adj* Ⓑ [encombrant] | bulky || sperrig.

**voluptaire** *adj* | **améliorations** ~ s | embellishments ‖ Verschönerungen *fpl* | **dépenses** ~ s | expenses for embellishments ‖ Kosten *pl* für Schönheitsreparaturen *fpl*.

**votant** *m* | voter ‖ Wahlberechtigter *m;* Stimmberechtigter *m;* stimmberechtigtes Mitglied *n*.

**votation** *f* | voting; polling ‖ Abstimmung *f;* Abstimmen *n* | **mode de** ~ | method (manner) of voting; mode (method) of election ‖ Wahlverfahren *n;* Wahlmodus *m* | ~ **par tête** | poll ‖ Abstimmung nach Köpfen.

**vote** *m* Ⓐ [voix] | vote ‖ Stimme *f* | **actions à** ~ **(à droit de** ~ **) (ayant droit de** ~ **)** | voting shares (stock) ‖ stimmberechtigte Aktien *fpl;* Stimmrechtsaktien | **actions sans droit de** ~ | non-voting shares (stock) ‖ Aktien *fpl* ohne Stimmrecht | **partage de** ~ **s** | equality (parity) of votes ‖ Stimmengleichheit *f* | **donner son** ~ **à q.** | to vote for sb. ‖ für jdn. stimmen; jdm. seine Stimme geben | **les** ~ **s contre** | the noes; the cons ‖ die Gegenstimmen; die «Nein»-Stimmen; die Stimmen «gegen» | **les** ~ **s pour** | the ayes; the pros ‖ die «Für»-Stimmen; die «Ja»-Stimmen; die Stimmen «für» | **les** ~ **s pour et contre** | the ayes and noes; the pros and cons ‖ die Ja- und Nein-Stimmen.

**vote** *m* Ⓑ [droit de ; suffrage] | right to vote; elective right; electoral franchise (suffrage); franchise; suffrage ‖ Stimmrecht *n;* Wahlrecht; Wahlberechtigung *f;* Recht (Berechtigung) zu wählen | ~ **des femmes; droit de** ~ **des femmes** | women's suffrage ‖ Frauenwahlrecht *n;* Frauenstimmrecht | **privation de** ~ | loss of franchise ‖ Wahlrechtsentziehung *f;* Verlust *m* des Wahlrechts (des Stimmrechtes).

**vote** *m* Ⓒ [scrutin] | vote; voting; ballot; balloting ‖ Abstimmung *f;* Abstimmen *n;* Stimmenabgabe *f;* Wahl *f;* Wählen *n* | **abstention de** ~ | abstention from voting; abstention ‖ Stimmenthaltung *f* | ~ **par acclamation** | voting by acclamation; voice vote | Abstimmung durch Zuruf | **affiche de** ~ | election poster (sign) ‖ Wahlplakat *n* | **billet (bulletin) de** ~ | ballot (balloting) (voting) paper; voting card (ticket) ‖ Stimmzettel *m;* Stimmkarte *f;* Wahlzettel | **bureau (salle) (station) de** ~ | polling station ‖ Wahlbüro *n;* Wahllokal *n* | **avoir le droit de** ~ | to have a (the) vote; to be entitled to vote ‖ Stimmrecht *n* (Wahlrecht *n*) haben; stimmberechtigt (wahlberechtigt) sein | **jour du** ~ | election day ‖ Wahltag *m* | **liberté de** ~ | freedom of election; free vote (voting) ‖ Wahlfreiheit *f;* Freiheit der Stimmabgabe | **lieu de** ~ | place of election ‖ Wahlort *m* | ~ **par main levée** | vote by a show of hands ‖ Abstimmung durch Handaufheben | **participation au** ~ | percentage of the electorate who voted ‖ Wahlbeteiligung *f* | ~ **par portes séparées** | voting on division ‖ Abstimmung durch Hammelsprung | ~ **par procuration** | voting by proxy ‖ Abstimmung durch einen Bevollmächtigten | **recensement du** ~ | official examination of the votes (of the ballot); scrutiny ‖ amtliche (offizielle) Wahlprüfung *f* | ~ **au scrutin secret;** ~ **secret** | ballot; secret ballot ‖ geheime Wahl; Wahl durch geheime Abstimmung | **scrutateur des** ~ **s** | scrutineer ‖ Stimmenzähler *m;* Wahlprüfer *m* | **secret de** ~ | secrecy of vote; secret vote ‖ Wahlgeheimnis *n* | **section de** ~ | polling (election) district (precinct [USA]); electoral district; constituency ‖ Wahlbezirk *m;* Wahlkreis *m;* Stimmkreis.
★ **par** ~ **écrit** | by a ballot; by balloting ‖ in schriftlicher Abstimmung; durch Stimmzettel | ~ **final** | final vote ‖ Schlußabstimmung | ~ **obligatoire** | duty (obligation) to vote ‖ Wahlpflicht *f* | ~ **populaire** | popular vote (referendum); plebiscite; referendum ‖ Volksabstimmung; Volksbefragung *f;* Referendum *n*.

★ **déclarer le résultat du** ~ | to declare the poll ‖ das Abstimmungsergebnis bekanntgeben | **exécuter un** ~ | to take a vote ‖ eine Abstimmung durchführen | **prendre part au** ~ | to vote; to go to the poll(s) ‖ an der Abstimmung teilnehmen; abstimmen; zur Wahl gehen | **ne pas prendre part au** ~ | to abstain from voting; to abstain ‖ sich der Stimme enthalten.

**vote** *m* Ⓓ [résultat du scrutin] | election results *pl* (returns *pl*) ‖ Wahlergebnis *n;* Wahlresultat *n;* Abstimmungsergebnis.

**vote** *m* Ⓔ [décision prise par un ~] | resolution taken (judgment passed) by a vote ‖ Votum *n;* durch Abstimmung herbeigeführte Entschließung *f* (Entscheidung *f*) | ~ **de confiance** | vote of confidence ‖ Vertrauensvotum | ~ **de méfiance** | vote of no confidence (of censure) ‖ Mißtrauensvotum | ~ **d'une loi** | passing a bill (of a bill) ‖ Annahme *f* eines Gesetzesentwurfes.

**voter** *v* Ⓐ [donner sa voix] | to vote; to poll; to record (to cast) one's vote ‖ abstimmen; stimmen; seine Stimme abgeben | ~ **par acclamation** | to vote by acclamation ‖ durch Zuruf abstimmen | ~ **à l'aide de bulletins;** ~ **au scrutin** | to vote by ballot; to ballot; to take a ballot ‖ durch Stimmzettel abstimmen | ~ **par appel nominatif** | to take a vote by calling over the names ‖ durch Namensaufruf abstimmen | ~ **par assis et levé** | to vote by rising; to take a rising vote ‖ abstimmen durch Aufstehen | ~ **à main levée;** ~ **à mains levées** | to vote by (by a) show of hands ‖ abstimmen durch Handaufheben | ~ **l'ordre du jour** | to vote on the order of the day ‖ zur (über die) Tagesordnung abstimmen | **pouvoir de** ~ | right to vote; elective right; electoral franchise (suffrage); franchise; suffrage ‖ Wahlberechtigung *f;* Wahlrecht *n;* Stimmrecht *n;* Recht (Berechtigung) zu wählen | ~ **à l'unanimité** | to vote unanimously ‖ mit Einstimmigkeit beschließen; einstimmig abstimmen.
★ ~ **blanc** | to return a blank voting paper ‖ einen leeren Stimmzettel abgeben | ~ **contre** | to vote against ‖ dagegen stimmen | ~ **sur qch.** | to vote (to pass a vote) on sth. ‖ abstimmen über etw.

**voter** *v* Ⓑ [accepter ou décider par les votes] | ~ **le budget** | to pass the budget ‖ den Haushaltplan

(den Etat) annehmen | ~ **un crédit** | to vote a credit ‖ einen Kredit bewilligen | ~ **une loi** | to pass a bill ‖ einen Gesetzesentwurf annehmen | ~ **une motion** | to carry a motion ‖ einen Antrag annehmen | ~ **des remerciements à q.** | to pass (to return) a vote of thanks to sb. ‖ jdm. [durch Abstimmung] den Dank aussprechen | ~ **une somme pour qch.** | to vote an amount for sth. ‖ durch Abstimmung einen Betrag bewilligen.

**voyage** *m* | journey; trip; voyage ‖ Reise *f* | **affrètement au ~ (pour un ~ entier)** | voyage charter ‖ Charter *f* (Charterung *f*) für eine ganze Reise | ~ **d'affaires** | business trip ‖ Geschäftsreise | **agence de ~ s** | travel (travelling) (tourist) agency; tourist office ‖ Reisebüro *n;* Verkehrsbüro; Verkehrsamt *n* | ~ **d'agrément** | pleasure trip ‖ Vergnügungsreise | **articles de ~** | travelling requisites ‖ Reiseutensilien *npl* | **assurance au ~** | travel (travelling) (voyage) insurance ‖ Reiseversicherung *f* | **billet de ~** | travel (passenger) (passage) ticket ‖ Fahrkarte *f;* Schiffskarte | **billet de ~ circulaire** | round-trip ticket ‖ Rundreisebillett *n* | **billet pour tout le ~** | through ticket ‖ durchgehende Fahrkarte *f* | ~ **au cabotage** | coasting voyage ‖ Küstenfahrt *f* | **caisse de ~** | travelling chest ‖ Reisekasse *f* | **carnet de ~** | book (booklet) of travel coupons ‖ Fahrscheinheft *n* | **carnet de ~ circulaire** | circular tour ticket ‖ Rundreisefahrscheinheft *n* | ~ **avec chargement** | cargo passage ‖ Reise mit Fracht | ~ **en (par) chemin de fer** | railway journey ‖ Eisenbahnreise | **Reise per Bahn** | **chèque (mandat) de ~** | traveller's cheque ‖ Reisescheck *m* | **chèque (bon) postal de ~** | post office traveller's cheque ‖ Postreisescheck *m* | **compagnon de ~** ① | travelling companion ‖ Reisebegleiter *m* | **compagnon de ~** ② | fellow-traveller (-passenger) ‖ Mitreisender *m* | **contrat de ~** | passenger contract ‖ Personenbeförderungsvertrag *m* | ~ **d'essai** | trial trip ‖ Versuchsfahrt *f* | ~ **à l'étranger** | trip abroad ‖ Reise nach dem Ausland; Auslandsreise | ~ **d'études** | trip for educational reasons ‖ Studienreise | ~ **à forfait** | inclusive tour ‖ Pauschalreise | **frais de ~** | travelling expenses (charges) ‖ Reisekosten *pl;* Reisespesen *pl;* Reiseauslagen *fpl;* Reiseausgaben *fpl* | **guide (indicateur) (livre) de ~** | travel guide (book) ‖ Reiseführer *m;* Reisehandbuch *n* | ~ **d'information** | information tour (trip) ‖ Informationsreise | ~ **d'inspection;** ~ **de visite** | tour of inspection; inspection tour ‖ Inspektionsreise | **interruption du ~** | interruption of [one's] trip (journey) ‖ Reiseunterbrechung | ~ **de (sur) mer** | sea voyage (journey); voyage ‖ Seereise | ~ **autour du monde** | voyage (tour) (trip) round the world ‖ Weltreise | ~ **de noces** | honeymoon trip ‖ Hochzeitsreise | ~ **police au ~** | tourist (voyage) policy ‖ Reiseversicherungspolice *f;* Reisepolice | **prime au ~** | travel insurance premium ‖ Reiseversicherungsprämie *f* | **prix du ~** | passage money; fare ‖ Reisegeld *n;* Überfahrtsgeld; Überfahrtspreis *m* | ~ **de retour** | homeward voyage; return journey (voyage) (passage) (trip) ‖ Rückreise; Heimreise | ~ **en service** | official trip (journey) ‖ Dienstreise | ~ **par terre** | overland journey (travel) ‖ Reise auf dem Landwege | ~ **de vacances** | holiday trip ‖ Ferienreise.

★ ~ **accompagné;** ~ **collectif** | conducted (organized) tour ‖ Gesellschaftsreise | ~ **circulaire** | circular voyage; round trip ‖ Rundreise | ~ **d'aller** | outward (outbound) voyage (passage); voyage (passage) out; out passage ‖ Hinreise; Ausreise | ~ **d'aller et de retour** | outward and homeward voyages (passages); circular (round) trip (voyage); journey there and back ‖ Hin- und Rückreise (Rückfahrt) | **aller (se mettre) (partir) en ~** | to go on a journey ‖ auf eine Reise gehen; eine Reise antreten; abreisen | **être en ~** | to be travelling; to be on a trip ‖ auf einer Reise sein | **faire un ~** | to make (to take) (to undertake) a trip ‖ eine Reise machen; reisen.

**voyager** *v* | to travel; to make a journey (a trip); to journey ‖ reisen; eine Reise machen | ~ **sur (par) mer** | to travel (to voyage) by sea ‖ den Seeweg nehmen; eine Seereise machen.

**voyageur** *m* | traveller; passenger ‖ Reisender *m* | **bagage des ~ s** | passengers' luggage ‖ Passagiergut *n;* Passagiergepäck *n* | ~ **de commerce** | commercial traveller; travelling clerk (agent) ‖ Handlungsreisender; Geschäftsreisender | **commission des ~ s** | traveller's commission ‖ Reiseprovision *f* | ~ **à la (sur) commission** | traveller on commission; commission traveller ‖ Kommissionsreisender; Provisionsreisender | **contrat de transport des ~ s** | passenger contract ‖ Personenbeförderungsvertrag *m* | **échantillons de ~ s** | traveller's samples *pl;* assortment of patterns; pattern (sample) assortment ‖ Reisemuster *npl;* Musterkollektion *f* | **gare de ~ s** | passenger station ‖ Bahnhof *m* für Personenverkehr | **liste des ~ s** | list of passengers; passenger list ‖ Passagierliste *f* | **mouvement (trafic) des ~ s; trafic ~** | passenger traffic ‖ Personenverkehr *m;* Passagierverkehr | **navire à ~ s** | passenger ship (boat) ‖ Passagierschiff *n* | ~ **de passage** | transit passenger ‖ Durchreisender; Transitpassagier | **recettes ~ s** | passenger receipts ‖ Einnahmen *fpl* aus dem Personenverkehr (aus der Personenbeförderung) | **service de ~ s; transport des ~ s** | passenger (travelling) service; conveyance of passengers; passenger transport ‖ Personenbeförderung *f;* Passagierbeförderung | **tarif de ~ s** | passenger rates ‖ Personentarif *m;* Beförderungstarif für Personen | ~ **clandestin** | stowaway ‖ blinder Passagier.

**voyageur** *adj* | travelling ‖ reisend | **commis ~** | commercial traveller; travelling clerk (agent) ‖ Handlungsdienst *m;* Geschäftsreisender; Reisender | **pigeon ~** | carrier (homing) pigeon ‖ Brieftaube *f*.

**vrac** *m* | **en ~** | loose; in bulk; not packed ‖ lose; unverpackt | **chargement en ~** | loading in bulk ‖ Befrachtung *f* mit Massengütern | **marchandises en**

**vrac** *m, suite*
~ | bulk commodities (articles) (goods) || Massengüter *npl;* Massenartikel *mpl;* Massenware *f* | **charger un navire en** ~ | to lade a vessel in bulk || ein Schiff mit Massengütern laden.

**vrai** *m* | **être dans le** ~ | to be right (in the right) || im Recht sein.

**vrai** *adj* Ⓐ | true; truthful || wahr | **assertion** ~ **e** | true statement || wahre Erklärung *f* | **admettre qch. pour** ~ | to admit sth. to be true || etw. als wahr zugeben.

**vrai** *adj* Ⓑ [véritable] | real; genuine | echt | **un** ~ **Français** | a true (real) (true-born) Frenchman || ein echter (gebürtiger) Franzose.

**vraiment** *adv* | truly || wahrhaftig; aufrichtig | ~ **reconnaissant** | truly grateful || aufrichtig dankbar.

**vraisemblable** *m* | probability || [das] Wahrscheinliche.

**vraisemblable** *adj* | probable; likely || wahrscheinlich; glaubhaft | **rendre qch.** ~ | to establish the credibility (likelihood) of sth. || etw. glaubhaft machen | **peu** ~ | unlikely; unconvincing || unwahrscheinlich; unglaubwürdig; nicht überzeugend.

**vraisemblance** *f* | probability; verisimilitude || Wahrscheinlichkeit *f* | **établir la** ~ **de qch.** | to establish the credibility of sth. || etw. glaubhaft machen | **selon toute** ~ | in all probability || aller Wahrscheinlichkeit nach.

**vraquier** *m* | bulk carrier || Massengutfrachter *m*.

**vu** *m* Ⓐ | sight; inspection || Besicht *m* | **sur le** ~ **de la facture** | upon examination of the invoice || nach Besicht der Rechnung | **au** ~ **de tous** | within sight of all; openly || für jedermann sichtbar; offen | **au** ~ **et au su de tous** | as everybody knows || wie jedermann weiß.

**vu** *m* Ⓑ [préambule] | preamble || Präambel *f*.

**vu** *part* | ~ **que** ① | whereas || in Anbetracht des (der) | ~ **que** ② | considering that; in consideration of; having regard to || in Erwägung, daß.

**vue** *f* Ⓐ [opinion; avis; point de vue] | opinion; point of view || Ansicht *f;* Anschauung *f;* Gesichtspunkt *m;* Standpunkt | **communauté de** ~ **s** | common views || Gemeinsamkeit *f* (Übereinstimmung *f*) der Ansichten | **divergence de** ~ **s** | difference (diversity) (divergence) of view (of opinion); dissent; dissension; disagreement || Meinungsverschiedenheit *f;* abweichende (auseinandergehende) Ansichten *fpl* | **échange de** ~ **s** | exchange of views || Meinungsaustausch *m;* Gedankenaustausch.
★ ~ **s générales** | broad (general) views || allgemeine Gesichtspunkte *mpl* | **avoir des** ~ **s saines sur qch.** | to have sound views on sth. || gesunde Ansichten über etw. haben | **entrer dans les** ~ **s de q.** |
to agree with sb.'s views || jds. Ansichten beitreten (beipflichten) | **partager les** ~ **s de q.** | to share sb.'s views || jds. Ansichten teilen.

**vue** *f* Ⓑ [intention; but] | intention; design; purpose || Absicht *f;* Zweck *m;* Ziel *n* | **avoir des** ~ **s sur qch.** | to have designs (views) on sth. || auf etw. Absichten haben | **avoir en** ~ **de faire qch.** | to intend (to mean) (to contemplate) (to have the intention) to do sth.; to intend (to have the intention of) doing sth. || beabsichtigen (die Absicht haben), etw. zu tun | **avoir des** ~ **s matrimoniales sur une personne** | to have designs on sb. [with a view to marriage] || auf eine Person Heiratsabsichten haben | **dans la** ~ **de; en** ~ **de** | for the purpose of; with a view to || zwecks; zu dem Zwecke der (des).

**vue** *f* Ⓒ [présentation] | sight; presentation || Sicht *f;* Vorzeigung *f* | **argent à** ~ | money (loans *pl*) on call; (day (day-to-day) money (loans); call money || tägliches Geld *n;* Geld auf (gegen) tägliche Kündigung; täglich kündbares Geld | **avoirs à** ~ | sight deposits *pl* || Sichtguthaben *npl* | **billet à** ~ | promissory note payable at sight (on presentation) || bei Sicht (bei Vorzeigung) zahlbarer Wechsel *m* | **chèque à** ~ | cheque payable upon presentation || Sichtscheck *m* | **dépôts à** ~ | deposits on demand; daily moneys || Sichtdepositen *npl;* täglich rückzahlbare Guthaben *npl* | **change** ① **(cours) à** ~ | sight exchange || Sichtkurs *m* | **change** ② **(effet) (lettre de change) (papier) (traite) à** ~ | draft at sight; sight draft (bill); draft payable at sight (on presentation) || Sichtwechsel *m;* Sichttratte *f;* bei Sicht (bei Vorzeigung) zahlbarer Wechsel | **fonds à** ~ | funds at sight (payable at sight) || bei Sicht rückzahlbare Gelder; Sichtgelder.
★ **payable à** ~ | payable at sight (on presentation) || bei Sicht (bei Vorzeigung) zahlbar | **à** ~ | at sight; on demand; on presentation; at (on) call || bei Sicht; bei Vorzeigung | **à première** ~ | at first sight || auf den ersten Blick | **à trois jours de** ~ | three days after sight; at three days' sight || drei Tage nach Sicht | **de** ~ | after sight || nach Sicht; nach Vorzeigung.

**vue** *f* Ⓓ [inspection] | view; inspection || Besicht *m;* Besichtigung *f* | ~ **des lieux** | visit to the scene || Einnahme *f* des Augenscheines; Ortsbesichtigung *f;* Augenscheineinnahme *f;* gerichtlicher Augenschein *m;* Lokaltermin *m*.

**vue** *f* Ⓔ | view || Ausblick *m;* Aussicht *f* | **droit de** ~ **s; droit de** ~ **s et de jours;** ~ **de souffrance;** ~ **s et jours de souffrance;** ~ **de servitude** | right of light; ancient lights; free lights || Fensterrecht *n;* Lichtrecht; Fenster- und Lichtrecht; Fenstergerechtigkeit *n*.

# W

**wagon** *m* | ~ **à bagages** | luggage van || Gepäckwagen *m* | ~ **citerne** | tank car (wagon) || Schienentankwagen | ~ **de marchandises** | freight car || Güterwagen *m*.

**warrant** *m* [~ en marchandises; certificat d'entrepôt] | warehouse (dock) (deposit) (goods) warrant || [durch Indossament übertragbarer] Lagerschein.

**warranter** *v* | ~ **des marchandises** | to issue a warehouse warrant for goods || für eingelagerte Waren einen Lagerschein ausstellen.

# Z

**zone** *f* | zone; area ‖ Zone *f;* Gebiet *n* | ~ **d'application** | field of application (of use) ‖ Anwendungsgebiet | ~ **de consommation;** ~ **d'écoulement** | marketing (trading) area; zone (area) of supply ‖ Absatzgebiet; Absatzbereich *m* | ~ **de libre échange** | free trade area (zone) ‖ Freihandelszone | ~ **Franc** | franc area ‖ Franken-Zone | ~ **de frontière;** ~ **frontalière** | frontier (border) area (district) (zone) ‖ Grenzgebiet; Grenzbezirk *m;* Grenzzone | ~ **frontalière voisine** | neighbo(u)ring border district ‖ Nachbargrenzbezirk *m* | ~ **de guerre** | war zone ‖ Kriegsgebiet; Kriegszone | ~ **d'influence** | sphere (zone) of influence ‖ Einflußgebiet | ~ **de remise;** ~ **de remise à domicile** | delivery zone ‖ Zustellbezirk *m* | ~ **de sécurité** | safety zone ‖ Sicherheitszone | ~ **sterling** | sterling area ‖ Sterling-(Pfund-Sterling-)Gebiet | **tarif par** ~ **s** | zone tariff ‖ Zonentarif *m* | ~ **de taxation** | rating district; rate zone ‖ Besteuerungsbezirk *m;* Steuerbezirk; Umlagenzone.

★ ~ **côtière** | costal region ‖ Küstengebiet | ~ **dangereuse** | danger zone ‖ Gefahrenzone | ~ **démilitarisée** | demilitarized zone ‖ entmilitarisierte Zone | ~ **douanière** | customs district ‖ Zollbezirk | ~ **franche;** ~ **franche de douane** | free zone ‖ Freizone; Zollausschlußgebiet | ~ **franche de remise à domicile** | free delivery (delivering) area | Zone der freien Zustellung | ~ **militaire** | military (war) zone ‖ Militärzone; Kriegsgebiet | ~ **occupée** | occupied zone (territory) ‖ besetztes Gebiet | ~ **non occupée** | non-occupied zone ‖ unbesetztes Gebiet | ~ **plébiscitaire** | plebiscite zone ‖ Abstimmungsgebiet; Abstimmungszone | ~ **postale** | postal area (district) ‖ Postbezirk *m* | ~ **prohibée** | prohibited area (zone) ‖ Sperrgebiet; Sperrzone | ~ **suburbaine** | suburban area ‖ Vorstadtgebiet.